原稿分冊整理人員名單

原稿冊數	整理人員	本書頁碼
第一冊	李經國	1—153
第二冊	莫　陽	154—290
第三至十一冊	李經國	291—1138
第十二至二十一冊	林　銳	1139—2291
第二十二冊	林之淇	2292—2413
第二十三至二十四冊	李楚君	2414—2616
第二十五至二十六冊	高海英	2617—2734
第二十七至二十八冊	孫熙春	2735—2998
第二十九冊	李楚君	2999—3028
第三十至三十二冊	林之淇	3029—3323

　　第二十七冊、二十八冊、三十冊、三十一冊、三十二冊中作品的《中國古代書畫圖目》編號，由韓文軍補加。

　　全書由李經國、林銳統稿、統校。

傅熹年

中國古代書畫
鑑定組工作筆記

第一冊

傅熹年 著

李經國 林 銳 整理

中華書局

圖書在版編目（CIP）數據

傅熹年中國古代書畫鑒定組工作筆記/傅熹年著；李經國,林銳整理. —北京：中華書局,2023.1
ISBN 978-7-101-15998-1

Ⅰ.傅… Ⅱ.①傅…②李…③林… Ⅲ.書畫藝術-鑒定-中國-古代 Ⅳ.J212.052

中國版本圖書館 CIP 數據核字（2022）第 220441 號

書　　　名	傅熹年中國古代書畫鑒定組工作筆記（全八册）
著　　　者	傅熹年
整 理 者	李經國　林　銳
責任編輯	白愛虎
責任印製	管　斌
出版發行	中華書局
	（北京市豐臺區太平橋西里 38 號　100073）
	http://www.zhbc.com.cn
	E-mail：zhbc@zhbc.com.cn
印　　　刷	三河市宏達印刷有限公司
版　　　次	2023 年 1 月第 1 版
	2023 年 1 月第 1 次印刷
規　　　格	開本/920×1250 毫米　1/32
	印張 104¾　插頁 20　字數 2600 千字
印　　　數	1-1500 册
國際書號	ISBN 978-7-101-15998-1
定　　　價	980.00 元

作者像

中國古代書畫鑒定組成員合影
左起：謝辰生、孫之常、劉九庵、啓功、李凱、楊仁愷、謝稚柳、張固生、
徐邦達、王南訪、傅熹年、符昂揚

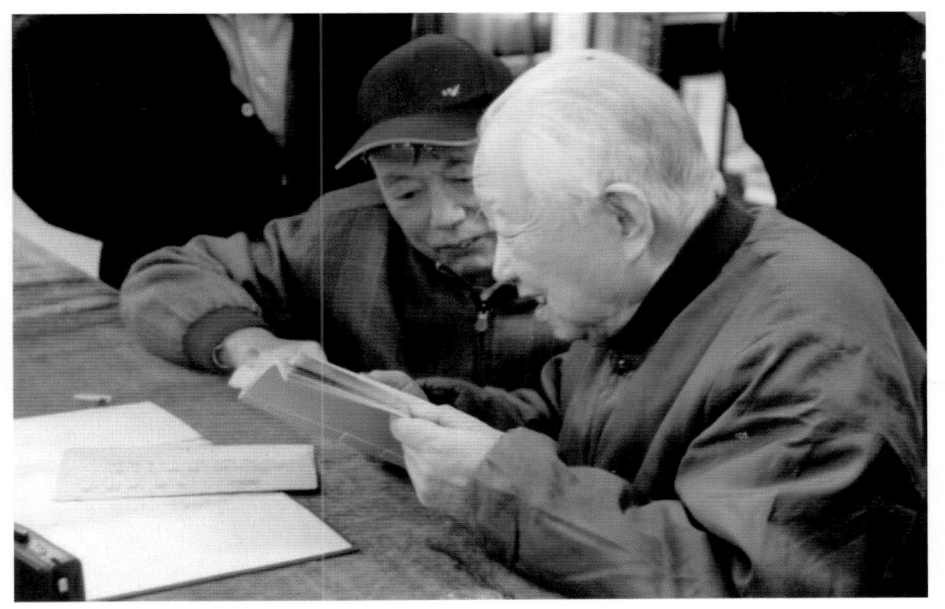

傅熹年與啟功合影

10.21 中央工艺美院. (金州)

姚宋画庆瑞图纸本大轴.

　　　丁丑作. 廿九岁. 山小王□断□名. 印"羽仁"
　　端午

※ 李鲜画花卉册. 甲午作. 二十九岁. 画仙芒草□□□□. 十二开
　　甲午春月. 印"□□□宇楫". "□鲜之印". "後堂". "□□老画师"
　　　"甲午春月定事□. 为北祖太乙……"
　　　"甲午秋□□宅于趙□抱军山房. 後堂.
　　　有光圃波. 据石书二十九多件. 印"智圃""臣燧".
　　　李光圃. 又臣燧. 之与甲□□欢後□□□. 列中叙
　　　□□□□, 光圃为中及□□, 与□宅甲草.

唐顾亚楷画擢石圃轴. 纸本. 真.

尤求大禹治水圃作本轴. 粗绢本. 有风丘"长洲尤求"
　　二印. 无款.　　　　　　　　　　　　　　　　　入帐.

陆遴莲画山小轴.　　　　　乙未作

倪□□停琴待月纸本轴.　　乙卯　　　　真.

任熊徐渭画新圃纸本轴. 有□生画□□□□. 真.

唐田茂德建文物大轴.　　"圣修""田茂德印".
　　　欷车石道人.　　□□□□. 彭隆.

傅熹年工作笔记手稿

目　録

自　序 ……………………………………… 傅熹年　1
整理説明 …………………………… 李經國　林　鋭　1

北京市

一九八三年八月三十一日　故宫博物院 ……………… 003
一九八三年九月六日　北京市文物局 ………………… 021
一九八三年九月八日　中國文物商店總店 …………… 028
一九八三年九月十三日　北京市工藝品進出口公司 …… 044
一九八三年九月十九日　首都博物館 ………………… 053
一九八三年九月二十四日　北京市文物商店 ………… 073
一九八三年十月十一日　中國文物商店總店 ………… 106
一九八三年十月十七日　中央工藝美術學院 ………… 115
一九八三年十月二十四日　中央美術學院 …………… 138
一九八三年十月二十八日　北京畫院 ………………… 154
一九八三年十月三十一日　中國美術館 ……………… 160
一九八三年十一月十日　榮寶齋 ……………………… 197
一九八三年十一月十六日　中國歷史博物館 ………… 222
一九八四年三月二十六日　中國歷史博物館 ………… 236
一九八四年四月二十八日　首都博物館 ……………… 331

一九八四年五月十四日　徐悲鴻紀念館 …………………… 381

一九八四年五月十六日　故宮博物院 ……………………… 385

上海市

一九八五年四月四日　上海博物館 ………………………… 1141

一九八六年一月九日　上海畫院 …………………………… 1931

一九八六年一月十日　上海美術館 ………………………… 1936

一九八六年一月十日　中國美術家協會上海分會 ………… 1937

一九八六年一月十一日　上海人民美術出版社 …………… 1943

一九八六年一月十三日　上海友誼商店古玩分店 ………… 1947

一九八六年一月十六日　上海博物館 ……………………… 1952

一九八六年五月七日　上海工藝品進出口公司 …………… 1954

一九八六年五月十二日　上海古籍書店 …………………… 1986

一九八六年五月十五日　上海友誼商店 …………………… 2004

一九八六年五月十七日　上海文物商店 …………………… 2009

一九八六年五月二十九日　朵雲軒（補看） ……………… 2086

一九八六年五月三十日　上海文物商店 …………………… 2089

江蘇省

一九八六年六月二日　蘇州博物館 ………………………… 2103

一九八六年六月九日　蘇州靈巖山寺 ……………………… 2158

一九八六年六月十日　蘇州博物館 ………………………… 2167

一九八六年六月十六日　蘇州市文物商店 ………………… 2211

一九八六年六月十七日　常熟市文物管理委員會 ………… 2220

一九八六年六月二十日　蘇州市文物商店 ………………… 2249

一九八六年六月二十一日　吳江縣博物館 ………………… 2264

一九八六年六月二十四日　無錫市博物館 ………………… 2266

一九八六年十月二十七日　南京市博物館 …………………… 2292

一九八六年十月二十八日　常州市文物商店 …………………… 2299

一九八六年十月二十八日　常州市博物館 …………………… 2301

一九八六年十月二十八日　漣水縣博物館 …………………… 2306

一九八六年十月二十九日　南京市博物館 …………………… 2307

一九八六年十月三十一日　南京博物院 …………………… 2323

一九八六年十一月一日　江蘇省美術館 …………………… 2330

一九八六年十一月四日　南京博物院 …………………… 2343

一九八六年十一月十一日　鎮江市博物館（補看） …………………… 2396

一九八六年十一月十二日　南京師範大學 …………………… 2397

一九八六年十一月十二日　南京博物院 …………………… 2398

一九八六年十一月十九日　常州市文物商店 …………………… 2434

一九八六年十一月十九日　南京博物院 …………………… 2435

一九八六年十一月二十四日　常州市博物館 …………………… 2463

一九八六年十一月二十四日　南京博物院 …………………… 2467

一九八六年十一月二十七日　南京大學 …………………… 2486

一九八六年十一月二十八日　無錫市博物館 …………………… 2489

一九八六年十一月二十九日　南京博物院 …………………… 2491

浙江省

一九八七年四月二十九日　寧波市天一閣文物保管所 ………… 2499

安徽省

一九八七年五月十四日　桐城縣博物館 …………………… 2519

一九八七年五月十四日　巢湖地區文物管理所 …………………… 2521

一九八七年五月十四日　懷寧縣文物管理所 …………………… 2522

一九八七年五月十四日　青陽縣文物管理所 …………………… 2523

一九八七年五月十四日　蚌埠市文物管理所 ·················· 2524

一九八七年五月十四日　靈璧縣文物管理所 ·················· 2525

一九八七年五月十四日　壽縣博物館 ························· 2526

一九八七年五月十四日　懷遠縣博物館 ······················ 2527

一九八七年五月十四日　馬鞍山李白紀念館 ·················· 2528

一九八七年五月十四日　安徽省博物館 ······················ 2529

一九八七年五月十六日　安徽省文物商店 ···················· 2543

一九八七年五月十六日　安徽省博物館 ······················ 2545

一九八七年五月十九日　休寧縣博物館 ······················ 2559

一九八七年五月十九日　黃山市博物館 ······················ 2560

一九八七年五月十九日　歙縣博物館 ························· 2563

一九八七年五月十九日　安徽省博物館 ······················ 2566

山東省

一九八八年五月十七日　山東省博物館 ······················ 2643

一九八八年五月十八日　山東省文物商店 ···················· 2650

一九八八年五月十九日　濟南市文物商店 ···················· 2655

一九八八年五月二十一日　濟南市博物館 ···················· 2664

一九八八年五月二十一日　山東省博物館 ···················· 2673

一九八八年五月二十二日　惠民縣文物管理所 ················ 2675

一九八八年五月二十二日　濟南市博物館 ···················· 2676

一九八八年五月二十三日　山東省博物館 ···················· 2687

一九八八年五月二十五日　青島市博物館 ···················· 2690

一九八八年五月二十七日　膠州市博物館 ···················· 2714

一九八八年五月二十七日　平度市博物館 ···················· 2715

一九八八年五月二十八日　青島市文物商店 ·················· 2716

一九八八年五月三十一日　煙臺市博物館 ···················· 2719

一九八八年六月一日　　煙臺市文物商店 ……………………………… 2729
一九八八年六月一日　　棲霞縣文物管理所 …………………………… 2734

遼寧省
一九八八年六月四日　　旅順博物館 ……………………………………… 2737
一九八八年六月八日　　大連市文物商店 ……………………………… 2758
一九八八年六月八日　　旅順博物館 ……………………………………… 2762

吉林省
一九八八年六月十五日　　吉林省博物館 ……………………………… 2771
一九八八年六月十八日　　吉林省公安局 ……………………………… 2798
一九八八年六月十八日　　吉林省博物館 ……………………………… 2799
一九八八年六月二十日　　僞滿皇宮博物院 ……………………………… 2806
一九八八年六月二十日　　吉林省博物館 ……………………………… 2807
一九八八年六月二十五日　　吉林大學 …………………………………… 2837
一九八八年六月二十五日　　吉林市博物館 ……………………………… 2839
一九八八年六月二十七日　　吉林省博物館 ……………………………… 2840

黑龍江省
一九八四年四月十七日　　大慶博物館 ………………………………… 2787
一九八八年六月十七日　　黑龍江省博物館 ……………………………… 2788

遼寧省
一九八八年六月三十日　　瀋陽故宮博物院 ……………………………… 2841
一九八八年七月十三日　　錦州市博物館 ……………………………… 2858
一九八八年七月十三日　　朝陽市博物館 ……………………………… 2860
一九八八年七月十三日　　丹東市抗美援朝紀念館 ……………………… 2861

一九八八年七月十三日　遼寧省博物館 ·················· 2862

一九八八年七月十六日　遼陽市博物館 ·················· 2877

一九八八年七月十六日　鐵嶺市博物館 ·················· 2879

一九八八年七月十六日　遼寧省博物館 ·················· 2880

福建省

一九八八年十一月九日　南平市博物館 ·················· 3001

一九八八年十一月九日　廈門市博物館 ·················· 3002

一九八八年十一月九日　寧化縣博物館 ·················· 3004

一九八八年十一月九日　安溪縣博物館 ·················· 3005

一九八八年十一月九日　泉州市文物管理委員會 ·········· 3006

一九八八年十一月九日　同安文化館 ···················· 3007

一九八八年十一月九日　廈門華僑博物院 ················ 3008

一九八八年十一月十日　晉江縣博物館 ·················· 3011

一九八八年十一月十日　福建省博物館 ·················· 3012

一九八八年十一月十日　福州市博物館 ·················· 3016

一九八八年十一月十一日　福建省博物館 ················ 3017

廣東省

一九八八年十一月二十三日　廣東省博物館 ·············· 3031

一九八八年十二月五日　汕頭市博物館 ·················· 3047

一九八八年十二月五日　澄海縣博物館 ·················· 3049

一九八八年十二月五日　廣東省博物館 ·················· 3050

一九八八年十二月十三日　佛山市博物館 ················ 3111

一九八八年十二月十七日　廣州市美術館 ················ 3116

一九八八年十二月十七日　廣州市文物商店 ·············· 3124

一九八八年十二月十九日　廣州市美術館 ················ 3126

廣東省博物館（補看）　·················· 3143

廣西壯族自治區
一九八八年十二月十三日　廣西壯族自治區博物館　·········· 3149

四川省
一九八九年五月八日　四川省博物館　·················· 3185
一九八九年九月二十七日　重慶市博物館　·················· 3252
一九八九年十月七日　四川美術學院　·················· 3310
一九八九年十月七日　重慶市文物商店　·················· 3311
一九八九年十月七日　重慶市圖書館　·················· 3312

貴州省
一九八九年九月二十五日　貴州省博物館　·················· 3315

編後記　·························· 李經國 3324

自　序

　　我國古代的書畫作品反映了我國古代的文化特色和高度藝術水準，是國家的重要文化遺產，新中國成立以來得到黨和政府的高度重視，中央和地方的博物館在這方面的收藏也日益豐富。但傳世的歷代文物都存在作品的真僞和斷代是否準確的問題，古代書畫在這方面的問題尤爲突出，需要通過鑒定來考定其準確年代和真僞，以正確反映我國古代文化遺產的水準和成就。爲此，1983年國家文物局專門成立了一个中國古代書畫鑒定小組，對國内公立機構的古代書畫藏品進行鑒定。當時選定了謝稚柳、啓功、徐邦達、楊仁愷、劉九庵、傅熹年、謝辰生七位同志爲鑒定組成員，其中謝辰生同志代表國家文物局對鑒定工作進行組織協調。鑒定工作每年進行二次，上半年三個月，下半年三個月，這樣既給博物館以準備的時間，大多數老專家也不致過於疲勞。鑒定工作自1983年8月開始，至1990年6月結束，歷時八年，先後訪問了二十五個省市自治區的二〇八個收藏單位及部分私人的收藏，過目古代書畫作品六萬一千餘件。

　　當時鑒定的工作成果，凡認爲是真品的都記錄下來，工作結束後彙編爲《中國古代書畫目錄》十册，共收錄書畫文物三萬四千二百一十五件，由文物出版社出版；其中有代表性的佳品，拍攝黑白照片，編爲《中國古代書畫圖目》二十四册，收錄精品古代書畫一萬八千餘件；繪畫精品另拍彩色照片，共三千餘件，編爲《中國繪畫全集》三十册（其中酌收少量此次未鑒定的國内外古代書畫精品），以上兩部精品書畫由文物出版社和浙江人民美術出版社合作出版。

　　我是在啓功先生、徐邦達先生和謝辰生先生推薦下參加這個小組的。當時在全組七人中，六位都是七十歲上下的老專家，只有我五十

歲，屬於晚輩。我對老專家很尊重，在鑒定過程中，聽到他們一些評議意見，也很增長見識。但在大量鑒定過程中，難免會對個別書畫作品的真偽、年代上有不同的看法，一時很難統一，爭辯只是白白浪費時間，且較影響工作進度。故後來經全組討論決定，個人如對已入目的作品有不同意見，可在鑒定時公開提出，但不進行辯論，直接在目錄中該條目後加附注，寫上不同意見，由個人自負其責。1986年後，徐邦達先生主要由於健康原因，已實際上不參加此項鑒定工作，啓功先生其他任務很多，也不可能全程參加，所以他們都希望每次全程參加的劉九庵先生和我能承擔起責任，對一些有問題的藏品無私無畏地簽署不同意見。

在八年工作中，只有1987年10月至1988年2月期間，我因赴美考察未能參加鑒定組工作外，其餘均全程參加鑒定。每次鑒定都做了筆記，共存有三十二冊，對一些已入目，但我對其時代、真偽方面有疑問的書畫，除在鑒定工作期間指出，正式記錄外，在本人的筆記中也寫有較詳細的意見。

鑒定組工作結束後，除已發表的上述正式目錄、圖錄，楊仁愷先生、劉九庵先生先后出版了个人的鑒定記錄，爲此許多同志也希望我發表當時的記錄。但這是近三十年前的工作，至今大多已不復記憶，且當時不如今天信息發達便捷，工作量巨大，鑒定過程中的許多意見未及核對資料，難免有所缺漏，今日照原稿發表，僅反映當年工作情況，供讀者參考。

我年屆米壽，自己本專業中國古代建築史的研究工作任務繁重，幸得李經國先生接手此書稿的整理出版工作，組織人手將這部三十二冊鑒定筆記逐字錄爲文本，並添加作品圖錄號。他本人耗費大量心血查閱原件及相關資料，逐一校對書稿中涉及的作品。其間經國頻繁與我討論核對，對筆記中因憑記憶所作的注解進行勘誤，復原簡寫的記

録文字，乃至統一體例，整理成此書。
　　書中不妥處敬希讀者指正。

傅熹年
2021年9月30日

整理説明

　　一、《中國古代書畫鑒定組工作筆記》爲傅熹年先生參加中國古代書畫鑒定組全國巡迴鑒定期間的工作筆記。原稿共計三十二册，皆爲36開工作手册，每册八十頁、一百頁不等，用硬筆書寫。始於1983年8月31日，迄於1989年10月7日。本次基本上根據書稿原始記録整理，前後次序大致按鑒定時間排列。

　　在當年的鑒定工作中，限於經費等因素，有些省區（江西、湖南、雲南、貴州、廣西、黑龍江等地）藏品的鑒定，鑒定組並未逐一到達該地開展工作，而是採取就近集中鑒定的方式。比如大慶博物館藏品送至北京市、廣西壯族自治區博物館藏品送至廣東省、貴州省博物館藏品送至四川省，分別在北京市、廣東省、四川省鑒定期間進行鑒定。爲便於讀者查閲，此次整理將大慶博物館藏品移至黑龍江省，廣西壯族自治區博物館藏品移至廣東省整體之後，貴州省博物館藏品移至四川省整體之後。

　　二、古代書畫鑒定工作歷時八年，時間跨度較大，故目録中只記録收藏機構的更換。

　　三、除特殊標注外，書稿中出現的單位名稱爲藏品的收藏機構。在鑒定過程中，有些收藏機構分幾次鑒定，此次整理保留原貌不作合併。

　　四、作品名稱的定名包含着鑒定者對作品的理解、認識，而書稿中大量作品爲傅先生自定名、簡稱，與《中國古代書畫圖目》中通行名稱不同，整理時保留原貌，因此，讀者難以通過作品進行檢索，且因大量的作品存在真僞、後添款以及無款的情況，所以本次整理未編製索引。

五、原稿繁簡字體混用，統一整理爲繁體字。

六、原稿文字標點不完整，此次由整理者統一進行標點。爲保留作品信息的完整性，作品標題文字一律不加標點。

七、書稿中作品的名稱多爲傅先生自定，爲便於辨識，由整理者根據《中國古代書畫圖目》爲作品添加圖目編號。一件作品對應多個圖目號者同時並列標注編號；一件作品因信息符合多個圖目號而無法確定其具體編號者，不再標注編號；個別《中國古代書畫目錄》與《中國古代書畫圖目》編號不一致者，在圖目號後加以標明。

八、由於是工作筆記，有些作品部分信息缺失，如“山水”，未標明作品的形制如軸、卷、册等；部分引文過於簡單影響理解的，整理時參考《圖錄》及相關著作予以完善；部分用符號△表示的作者、作品重複信息，全部予以還原。

九、原稿中存在同一作者姓名與字號、新舊名並存的情況，如任頤與任伯年，徐端本與史忠，整理時對標題人名徑予統一，描述文字中作者保留原貌；同名異字使用者，如夏圭與夏珪，蔣崧與蔣嵩，整理中予以統一。

十、由於筆記原稿乃隨手所記，部分作品記錄順序與作品原始信息並不完全一致，容易誤導讀者。因此整理時根據原圖對文字順序作了適當調整，每件作品按照如下順序進行排列：作者、作品名稱標題；作品基本信息；作品錄文、款識、創作時間、題跋；收藏信息、著錄信息；作者及相關人員考證及鑒定意見。

十一、整理時根據《中國古代書畫圖目》對書稿記錄的作品信息進行了系統核對。對部分未著錄於《圖目》且作品信息存有疑問者，通過相關收藏機構進行了核對。

十二、書稿中部分符號及簡稱的説明：

石初：石渠寶笈初編

石二：石渠寶笈續編

重編：寶笈重編

三編：寶笈三編

寧壽宮續入：寧壽宮續入石渠寶笈

乾：乾隆御覽之寶

嘉：嘉慶御覽之寶

宣：宣統御覽之寶

彩：拍攝彩色圖片

資：資料

黑畫：舊時僞造做舊的假畫

□：無法辨識的文字或殘損缺失的文字

☆：作品名稱前加☆者，收入《中國古代書畫圖目》；前加☆後加精者爲精品；名稱後加☆者入賬。然與其成書後略有出入

文字加外□：作品上不能確認的文字

在巡迴鑒定工作中，對經鑒定的古代書畫作品，有三種著録方式：當時判斷的最重要的作品入精，較爲重要的作品入目，一般的作品入賬。

入精，即拍攝彩色照片，原擬將這類作品輯爲《中國古代書畫精品録》出版。該精品録曾出版第一册，後因故停止出版，而改將繪畫作品編入《中國繪畫全集》、書法作品收入《中國法書全集》。

入目，即拍攝黑白照片的作品。這部分作品均編輯爲《中國古代書畫圖目》。

入賬，這部分作品不拍攝照片，在《中國古代書畫目録》和《中國古代書畫圖目》各册中所附的目録中，均未標注△，僅記録了名稱、質地、創作時間、尺寸等要素，沒有圖像。

十三、主要參考書目：

中國古代書畫鑒定組：《中國古代書畫圖目》，文物出版社

中國古代書畫鑒定組:《中國古代書畫目録》,1993年6月,文物出版社

楊仁愷:《中國古代書畫鑒定筆記》,2015年1月,遼寧人民出版社

勞繼雄:《中國古代書畫鑒定實録》,2011年1月,東方出版中心

上海博物館:《中國書畫家印鑒款識》,1987年12月,文物出版社

由於整理者水平有限,也由於部分作品未能找到或者找到的信息不完整而無法進行核對,書中錯誤在所難免,希望讀者多加指正。

李經國　林　鋭

北京市

一九八三年八月三十一日
故宫博物院

京1—002
祁序　江山放牧卷
　章宗籤。

京1—020
文徵明　永錫難老圖並詩卷
　衡山先生在翰林爲龔用卿、楊維聰所窘，目之爲畫工，惟文貞公重之如前輩同官，故所作翰墨皆有殉知之合，此卷是已。文貞之孫晨茂出以見示，敬爲題之。董其昌。

京1—003
☆馬麟、馬遠　小品
　四開。
　馬麟虞美人，花瓣邊瀝粉。
　馬遠山水小景。

董其昌　倣鵲華秋色軸
　壬子二月録張雨詩。
　詩塘王蓮生題。
　疑代筆，款真。

京1—010
☆石鋭　山店春晴卷
　絹本，大青緑。
　鈐有"錢塘"白、"石以明氏"朱回，在卷末。
　精細。
　後有張紳、李祁、朱芾諸詩，均偽。

京1—096
宋駿業　康熙南巡圖卷
　填款。
　原畫，有乾嘉印。

京1—035
陳繼儒　梅花册

董其昌　紅樹秋山圖軸
　没骨山水。
　偽。

京1—084
朱耷　緝齋圖軸
　真而不精。

京1—018
文徵明　京邸懷歸詩册
　墨印欄，四周無天地。

序：徵明自癸未春入都，即有歸志……

詩稿，真。

文徵明　行書蘭亭記冊

偽。

京1—069

王鐸　詩稿冊

真。

京1—079

沈峻　山水冊

爲子莊畫。

清初。

京1—088

王槩　碩輔耆英圖冊

十開。

戊辰，爲漢陽畫。

有楊墨林跋。

精品。

京1—032

董其昌　倣古山水冊

十開。

癸丑作。

真。書所用金粟山紙偽。

京1—091

王翬等　倣古山水冊

十開。

石谷二，徐玫二，楊晉二，顧昉二，黃衛一，王雲一，

壬申款。爲乾翁作。

佳。

京1—093

惲壽平　山水冊

十開。

王蓮生跋。

孫氏物。

京1—100

吳宏　山水軸

絹本。大幅。

真而不精。絹色黯。

京1—154

李琮　荷花橫幅

絹本。

款：丁丑春日，晉陵李琮寫，時年七十有三。

極板。

一九八三年九月一日
故宮博物院

王紱　山水軸
洪武二年。
僞。教材。

仇英　臨孝經圖卷
小幅。
僞。
文題僞。

京1—167
☆任薰　花鳥屏
絹本。四條。
爲壽臣作。
精。

陳洪綬　人物軸
畫於水香居。
僞而精。教材。

顧定　風竹軸
俞貞木題隔水。
張紳題與款同出一手，有根據
摹本。紙爲做熟者。僞好物。

京1—092
吳歷　雪景山水軸
絹本。
丁未作。
張瑋藏。
真。

京1—127
羅聘　潑墨葡萄軸
紙本。

☆鄭燮　雜畫册
直幅。
書畫相間。
精品。

京1—122
☆邊壽民　蘆雁册
紙本。橫幅。
真。

京1—120
杭世駿　梅花册
紙本。橫幅。
真。

宋元明人册

内明初二開，絹本。佳。

京1—089
☆王蓍　歸去來辭圖册
　絹本，水墨、設色。橫幅。
　甲午，年六十六。

京1—052
☆藍瑛　山水册
　絹本，設色。十二開。
　乙未，年七十有一。
　自對題。

京1—027
☆王彪　臨趙千里桃源圖卷
　張寰題，稱其"爲王彪作，文
衡山稱賞之"云云。

京1—039
☆沈士充　倣宋元十四家山水卷
　絹本。長卷。
　庚戌仲冬倣宋元諸家。
　有陳眉公、李竹嬾、文震
孟……諸家題。書畫相間。

京1—006
☆黄公望　溪山雨意卷

至正四年，七十六歲。
文彭引首。

唐寅　寒林高士圖卷
　絹本。
　配文徵明、王寵、彭年三題詩。
　法梧門諸人題。

京1—090
☆王翬　倣范寬溪山行旅圖卷
　絹本。長卷。
　戊辰六月。
　南田題首。
　卷尾南田又題。

京1—065
明佚名　梅花卷
　絹本，設色。長卷。
　無款。

清佚名　長江萬里卷
　絹本。長卷。
　無款。
　某人之宦游圖。

京1—012
☆沈周　月譙圖卷

紙本，水墨。

弘治己酉。後附《月燕記》。

引首黃沐書。

☆蘇軾　偃松圖卷

紙本。

乾隆引首。

五璽。

項氏諸印。

諸明初人跋，真。

京1—131

☆沈煥　職貢圖卷

紙本，設色。

引首："卉服咸賓圖。"

籤題：《職貢圖》第二卷。

清內府諸印。

京1—011

☆沈周　漁樵圖卷

紙本。長卷。

成化丁酉，爲繼南作《漁樵圖》。

徐有貞、祝允明題詩。

真而不佳。

京1—007

☆吳鎮　竹圖軸

紙本，水墨。橫卷改直幅。

有湖南散人題。

康熙以前改。

衡永物。

一九八三年九月二日上午
故宮博物院

京1—109
☆蔣廷錫　花卉册
　絹本。大四册，小二册。
　全部牡丹。鈐有"臣廷錫"小
印、"朝朝染翰"。末題："臣蔣廷
錫恭畫。"
　乾隆九年甲子戴臨對題。
　畫籤與對題一致。
　內府裝。有璽。乾隆方印。
　代筆。精。

王翬　江山無盡圖卷
　絹本。長卷。
　甲子長夏畫於湖田精舍。
　有三韓蔡琦書畫之章。
　款真，代筆，構圖極佳。
　典型代筆資料。

京1—031
馮起震　竹圖扇面
　紙本，水墨。
　倒垂竹。

京1—056
☆朱瑛　陂塘晚坐扇面
　"丙子小春寫似元清先生，朱
瑛。"
　極似仇英。

京1—106
☆王昱　山水雪景扇面

王原祁　山水扇面
　畫真，款偽，或是抹去臣字款。

惲壽平　山水扇面
　畫、款均偽。

京1—073
劉度　溪亭客話扇面
　丁亥。
　精。

錢載　畫軸
　偽。

京1—086
吕焕成　山水人物軸
　庚戌款。

京1—125

馮寧　金陵圖卷

　奉勅倣宋院本《金陵圖》，乾隆五十九年十一月。

　集倣之作，内有數處建築有宋代特點，又有純爲明清特點者。

京1—161

朱英　花卉卷

　道光五年，大興朱英。

陳藻　蘭花卷

　孫復燉題。

　僞款，尾截去。

王蘭　山水卷

　方幅。

　僞翁方綱對題，配吳錫麒等真跋。

京1—030

李郡　道教人物圖卷

　絹本，設色。

　萬曆辛巳，李郡。鈐“士牧”白。

　明中後期。真。

朱良佐　花卉卷

萬曆辛丑。

陳淳　花卉卷

　册子接裱。

　書畫相間。

　僞。

陳焕　山水卷

　長卷。

　米萬鍾題詩真。

京1—150

☆沈謙　人物山水卷

　絹本，青緑設色。

　戊戌款。

　片子中精而有款者。

改琦　蘭花卷

　畫真，裁去僞加款。

京1—112

李鱓　雜畫册

　綾本，設色。

　雍正己酉。

京1—155

☆彭國才　牡丹卷

絹本，設色。

爲胡季常畫，彭元瑞題，後清
諸人跋。

文徵明　九龍山房圖卷
　文彭引首。
　徵明寫寄彥明尊兄……
　余有丁、王世懋、王世貞、俞
允文、周天球、黃姬水題，均真。

京1—163
☆費丹旭　摹武林四徵君畫像卷
　杭大宗、厲樊榭、丁敬身、金
壽門像。
　張叔未題。
　精。

京1—124
徐揚　王道蕩平圖卷
　紙本，設色。
　畫北京至江蘇景物。
　《佚目》物。

黃鶴　蟹圖卷
　石屏。

張問陶　歲寒三友圖卷
　僞本。

京1—105
黃鼎　摹梅道人漁父圖卷
　紙本，水墨。
　辛卯。
　精。

京1—148
勞澂　山水冊
　紙本，設色。十二開，直幅。

郭忠恕　四獵圖卷
　絹本。
　《佚目》物。
　舊摹本，有來歷。

京1—024
☆陳淳　花卉卷
　絹本，水墨。
　嘉靖己亥。
　真而不精。

京1—099
楊晉　江南春意卷
　紙本，設色。

山水牛。丙午，八十三歲畫。
款真，畫極鬆散。

金農　梅花冊
　紙本，水墨。橫幅。
　存疑。

趙維　西園雅集圖軸
　絹本。
　康熙辛亥款。

京1—111
沈銓　雜畫屏
　絹本，設色。五條。
　畫猿、馬、鳥、雁、羊。
　乾隆壬戌。
　真。精。
　不入目。

京1—121
李世倬　山水軸
　紙本，水墨。
　真。

清佚名　花鳥軸
　絹本。
　無款。

張瑋物。
真而不佳。

京1—083
朱耷　山水軸
　款："李大蔚文涉事，八大山
人。"旁鈐"蔚文氏"朱。
真而不精。

京1—051
藍瑛　蒼巖嘉樹軸
　絹本，水墨。
　己丑長至。
　真而不精。

京1—153
☆張同曾　花卉軸
　絹本，設色。
　款："薇雲閣擬宋人法，張同
曾。"
　極似南田，字亦法之。
　可做做惲畫參考品。

京1—113
李鱓　盆菊立軸
　紙本，設色。
　佳。

一九八三年九月三日上午
故宮博物院

京1—123
張若靄　圓明園四十景並書册
　　紙本，水墨。長幅，四册。
　　無璽印。
　　內府裝。
　　不入目。

黃鉞、姚政　古文圖繪十二種册
　　紙本。

京1—157
金玉英　女士畫册
　　二册。方幅。

京1—137
駱綺蘭　山水蘭竹册
　　紙本，水墨。直幅。
　　庚申。

京1—101
葉洮　西陂圖詠册
　　只餘下册。
　　倪璨等題。
　　張伯英物。

高翔、黃鼎　山水册
　　紙本。直幅。
　　高翔四開，精。
　　黃鼎山水，款：丁酉……
　　姚士鈺等對題。
　　原董榮作，改黃款。教材。

陶潤山　山水册
　　顧承題首。（鶴逸之父）

京1—135
董誥　樵具十詠漁具十詠册
　　紙本，水墨。二小册。

任薰　梅花軸
　　偽。

羅聘　倣清湘老人筆意軸
　　丁亥二月款。
　　真而不佳？
　　偽。

吳昌碩　梅花圖軸
　　丁巳款。
　　七十四歲。

李鱓　牡丹軸

紙本。
鄭板橋題。
僞。

蔡嘉　山水軸
絹本，青綠。
工筆。

瑛寶　指頭畫觀瀑圖軸
紙本。

京1—142
王濤　荷花軸
絹本。
乾隆癸亥。

費丹旭　仕女圖軸
僞，清末民初造。

京1—162
倪耘　婦人小照軸
紙本，設色。
壬戌。
真。

京1—164
費丹旭　仕女圖軸

紙本，設色。
壬寅。
真。

京1—166
錢慧安　人物屏
絹本，設色。四條。
真。

京1—013
祝允明　楷書詩詞册
癸丑仲春作。
三十四歲。
張靈跋。

京1—004
☆張即之　華嚴經卷第七十一册
真。

京1—085
朱彝尊等　詩詞册
三十三人，二十八開。
朱竹垞、洪昇、黃虞稷、萬斯
同等。周在浚上款。
精。

李世倬　手札册

京1—046
黃道周　詩冊
　紙本。六開，直幅。
　甲申臘月。
　雍正七年高鳳翰題。
　真而精。

京1—159
吳福年　楷書兩都賦冊
　紙本。

京1—059
姚綬等　元明清字冊
　姚綬、王穀祥、龔賢詩（四
開）、鄭燮詩（四開）、李葂、董
偉業、常執桓。
　宋濂偽，沈周偽，宗泐偽。

☆惲壽平等　詩翰冊
　方幅。
　南田自書詩，精。

京1—060
☆沈度等　遺墨冊
　紙本。
　沈度、李應禎、李東陽等二十
九家。

　許寶騤物。
　吳寬、姚綬、楊繼盛偽。

京1—061
文徵明等　明人手札冊
　真。

京1—053
倪元璐　詩冊
　紙本。直幅。舊裱。
　真而不佳。

孫鼎　古詩十九首冊

京1—062
王世貞等　明賢詩翰下冊
　王世貞、王世懋、王穉登。
　真。
　前面有上冊，未記。

京1—132
鄧琰　隸書石贊橫幅
　真。

查容　浣花詞冊
　直幅。
　清人。

唐寅　思薏册
　横幅。
　題頭，題詩真，畫後配。

京1—058
☆邊貢等　明人書册
　朱多炡篆書題首。
　邊貢、唐順之、童珮。

京1—064
☆陳文東等　明諸家詩箋册
　陳文東、金琮、李東陽、姚
綬、王守仁等。
　真而精。

京1—014
祝允明　草書將歸行詩卷
　紙本。

京1—005
☆趙孟頫　行書遠遊篇卷
　長卷。
　唐翰題題籤。
　子昂爲舜中書。
　精。

文徵明　西苑詩卷
　紙本。
　同時做作。
　張寰跋真。

京1—068
王鐸　五言詩卷
　白紙。
　庚辰款，書近作。
　真而精。

京1—015
祝允明　姑熟十詠卷
　紙本。
　姑蘇溪等詩。
　真。

京1—034
董其昌　臨爭坐位帖卷
　綾本。
　真。

京1—082
☆朱耷　書十紙説卷
　紙本。長卷。
　真。

京1—017
☆唐寅　嘉靖改元新正試筆詩卷
　紙本。
　真而精。

京1—022
文徵明　千字文卷
　紙本。
　文彭題。

京1—001
王羲之　集千字文卷
　宣和、明昌璽，平海軍節度使
印，賈似道印。
　集唐人字，必非鍾王書。

京1—019
文徵明　洛神賦卷
　紙本。
　嘉靖六年。

前殘半行。

京1—072
龔賢　詩軸
　紙本。
　佳。

京1—074
釋弘瑜　書李白甘泉歌軸
　絹本。

京1—071
釋普荷　行書七言軸
　二行。
　佳。

京1—115
張照　臨閣帖軸
　紙本。
　不佳。

一九八三年九月五日上午
故宮博物院

京1—119
鄭燮　行書沁園春詞軸
　　紙本。
　　真。

京1—029
徐渭　行書俠客五言詩軸
　　結客少年場……
　　黃冑物。
　　真。

京1—023
文徵明　五言詩軸
　　紙本。大軸。
　　境寂畫偏永……
　　真。

京1—009
☆朱瞻基　楷書御製雪意歌並
序軸
　　灑金箋。
　　宣德八年。
　　真而精，御筆。

京1—138
伊秉綬　臨張遷碑
　　紙本。
　　癸卯。

鄭燮　行書牛渚西湖詩
　　真，不佳。

京1—081
☆朱耷　書程子四箴軸
　　紙本。
　　乙酉𤓰之四月既望寤哥草堂
書。酉作𤬢。
　　真而精。

京1—129
翁方綱　行書題畫七律詩軸
　　紙本。
　　戊申，爲袖東書。
　　真。

京1—036
陳繼儒　行書軸
　　紙本。
　　八十二歲書。
　　真，不精。

京1—055
張瑞圖　行書軸
　紙爛。
　真。

京1—049
☆黃道周　五言詩軸
　綾本。
　好鳥不知月……
　真而精。

京1—080
鄭簠　隸書韋莊對酒詩軸
　紙本。
　何用巖棲隱……
　真而精。

京1—145
林則徐　詩軸
　紙本。
　上下三千年……
　真。

京1—077
冒襄　草書聽琵琶詩軸
　綾本。
　真。

京1—144
吳榮光　七言詩軸
　紙本。
　道光壬寅。皖江山色接舒臺……
　真。

史可法　草書詩軸
　迎首有舊印，"下里巴人"。
　去末行，在下方後添史可法偽
款，教材。

京1—026
文彭　草書桃花軸
　折得桃花拂袖香……
　真。

京1—025
陳淳　七言詩軸
　紙本。

京1—133
☆錢灃　臨臘白帖軸
　真而精。

京1—045
許光祚　楷書駱賓王應詰軸

綾本。
真。

程嘉燧　楷書詩軸
　癸未九月款。
　款不真，時代不對。

京1—114
☆金農　書畫佛顯記軸
　爲吟臛作，七十六歲。
　精品。

京1—070
王鐸　五言詩軸
　綾本。大軸。
　華髮愚人意……
　真而不精。

京1—134
錢灃　七言對聯
　紙本。
　不曾人中峯壁立……
　真。

京1—104
萬經　隸書世訓八寶軸
　雍正乙巳。

汪晉卿側題。
真。

京1—146
☆龔自珍　七言詩軸
　爲子貞書，己亥九秋款。
　真而精。

京1—103
☆玄燁　七言對聯

京1—057
萬壽祺　楷書杜詩軸
　綾本。
　庚寅仲春。
　真而精。

京1—048
黄道周　書秋懷八章卷
　絹本。
　真。

京1—021
文徵明　西山詩十二首卷
　紙本。
　嘉靖丁巳書，詩癸未作。
　款不真。

八十八歲作，必不真。

京1—047
☆黃道周　楷書詩卷
綾本。
真而精。

褚遂良　倪寬贊卷
與故宮本同。

京1—016
☆唐寅　行書七言詩卷
花前人是去年人……"書似雲
莊老兄"。
傲倈老人（趙爾萃）跋。
大字。真而精。

京1—018
文徵明　京邸懷歸詩卷
嘉靖丁酉八月……
六十八歲。
爲蒲潤先生作，門生款。

張猛龍碑
疑翻本。

☆聖教序碑
董題。
佳。

皇甫碑
不斷本。

☆皇甫碑
綫斷本。
李文田、李國松、文廷式諸
家題。

紹興米帖
二本。
末有"紹興辛酉奉聖旨模勒上
石"。
"米芾行書"首行。
徐郙舊藏，有"陳維之印"。

以上在故宮看落實政策擬退
之物。
△抄家貨，録之存麻煩，此前
均不收。

一九八三年九月六日
北京市文物局

袁江　山水軸
大軸。
有乙未榴月黄澍題。
左上鈐有"袁江之印"、"文濤"朱白二印。
畫不佳，仿。

明佚名　四喜圖軸
絹本。
無款。
畫四喜鵲、竹石、麻雀。
真，邊文進末流。

☆鄭燮　竹石軸
大軸。
爲惺齋畫，下鈐有"以天得古"白文大印。
有"乾隆東封書畫史"白文印，在款上。
真而精。
入目。

袁耀　山水軸
絹本。屏條之一。

題："擬桃花源意。"無款，下鈐二印。
真。
不入目。

鄭燮　楷書軸
紙本。
臨寫，不真。

京4—14
藍瑛　倣高尚書軸
絹本。
紅樹。隸書詩，行草款。
真而不精。

京4—33
李鱓　平安富貴圖軸
畫瓶花、牡丹、萱草。
平安、富貴、宜男。
真。

京4—28
☆禹之鼎　摹黄九峰雪霽軸
絹本。
隸書款："康熙丁亥歲暮，廣陵禹之鼎臨。"鈐"慎齋禹之鼎印"白、"必逢佳士亦寫真"白，左下

角、"禹"圓朱。
　真。

黃慎　梅石水仙軸
　同時倣。

京4—34
☆張宗蒼　山水册
　首沈德潛題"含茹宋元"，八十
四歲書。
　乾隆甲子款。
　真而精。

朱夲　鷹鹿松石軸
　僞。

京4—35
☆方士庶　南圻圖軸
　乾隆丙寅仲冬，老友方士庶。
　畫巨柏。大樹下一塔，爲明簡
略禪師塔。
　真而精。

京4—22
法若真　溪山白雲圖軸
　大軸。
　無款，鈐"法若真印"白。題：

"秋烟著意繞溪濃……"
　有錢塘許氏安巢印，許汲侯
舊物。
　細筆。真。

京4—37
☆張若靄　蓮塘浴鴨圖軸
　紙本，設色。
　蓮塘浴鴨。臣張若靄敬寫。左
下側。
　乾隆題。
　許汲侯舊藏。
　真而精。

京4—30
☆唐岱　倣巨然山水軸
　紙本，水墨。
　乾隆九年清和月倣巨然，臣唐
岱恭畫。

京4—18
☆王鐸　書渡河秋思五言軸
　己丑春始書於梁園，趙老鄉
丈正。
　真而規矩。

京4—06

陸治　山水軸
　紙本，淺著色。
　真。紙破損過甚。

京4—20

☆釋髡殘　倣王蒙山水軸
　紙本，淺設色。
　癸卯。款："識於牛首山幽栖借
雲，石溪病叟。"
　有余紹宋側題。
　真。紙地過黯。

唐寅　春山伴侶圖軸
　僞。

京4—15

☆楊文驄　倣董巨山水軸
　綾本，水墨。大軸。
　"丙子九日爲中翁先生倣董巨
作，吉州楊文驄。"鈐"文驄"、
"龍友"二白文印。
　真而精。

京4—04

呂紀　山茶錦雞軸
　絹本，設色。大軸。

呂紀款刮去，呂紀印在，款疑
後添。
　真而精。

王原祁　倣許道寧山川出雲圖軸
　徐石雪物。
　倣。

明佚名　山水人物軸
　絹本。大軸。
　無款。
　真。

京4—19

☆傅山　草書七言詩軸
　綾本。大軸。
　"青羊菴三絕之一，書似又翁
詞宗政教。傅山。"
　真。

京4—16

☆張瑞圖　草書軸
　絹本。
　真。
　入目。

京4—09
☆董其昌　書贈張旭詩卷
　高麗鏡面箋本。
　秦仲文跋。
　郭紹虞印。
　真而精。

京4—08
莫是龍　書札詩翰卷
　真而精。

文徵明　玉潭逸興圖卷
　引首王穀祥篆書。
　後有文彭、文嘉、周天球、王
穀祥諸跋。
　畫僞。
　蘇州早期僞。

京4—40
伊秉綬　隸書臨衡方碑軸
　真。

京4—41
包世臣　行書屛

四幅。看一幅。
丕烈上款。
真而精。

京4—03
☆莊昶　行書詩卷
　活水道人在定山回海亭書。弘
治己酉款。鈐"莊生"、"定山居
士"二印。
　李一氓物。
　真。

京4—25
☆惲壽平　詩册
　三開。
　爲聖公書，丁巳。款：惲格。
　（興福庵）入目。

京4—05
☆陳淳　桃花竹石圖扇面
　工筆，金底。
　真。

一九八三年九月七日
北京市文物局

虚谷　花卉册
　新偽。

釋弘仁　黄山圖册
　偽本。

京4—31
☆李鱓　菊石軸
　紙本，水墨。大軸。
　乾隆十三年歲在戊辰寒食後二
　日繪。

鄭燮　楷書懷素自叙一段軸
　爲公選年兄書。
　真而不精，印真。

京4—29
鄭梁　山水軸
　綾本，水墨。
　康熙壬申，爲慎齋作。

☆李鱓　山水屏
　紙本。
　小幅十條之一，每條書畫各一。

款：李鱓寫。

石濤　晚風漁艇軸
　紙本。
　張大千藏。

京4—24
查士標　臨郭照秋山圖軸
　紙本，設色。
　真而劣。

董其昌　溪山秋霽軸
　偽。

京4—12
☆孫枝　山水軸
　紙本，設色。
　萬曆戊子秋七月望，吳苑孫枝。

京4—13
藍瑛　文友圖軸
　紙本，設色。
　己亥春日，藍瑛。

京4—07
☆岳岱　倣黄鶴山樵山水軸
　紙本，設色。

倣王蒙。嘉靖二十五年。款：
漳餘山人岳岱東伯甫識。首鈐
"鄞郡"朱。
有孫雪居印。
相臺岳氏之後。
真而精。

京4—36
李方膺　蘭花册
紙本，水墨。十二開，橫幅。
乾隆十有九年正月客金陵作。
鈐"志僧"。
真。

京4—11
宋懋晉　山水册
紙本，水墨。
賜課徒稿。真。

京4—39
張敔　蘭花册
紙本，水墨。
丁亥。
真。

王鑑　山水册
粗絹本。共八開。

壬子畫。
對題徐秉義、徐元文、王時
敏、彭瓏、盛符升、王揆（原祁
之父）、陸鑑、王鑑。金箋。
對題：奉祝坦翁老師相大壽。
爲李霨作。
真。

侯邦基　山水册
水墨、設色。小畫。
末幅款：山臺。
似康熙間畫。

京4—27
陳卓　山水册
紙本，水墨、設色。小册。
康熙時人，北人而居金陵者。

京4—01
宋克　書急就章册
三開。
明初人書。佳。

京4—02
☆宋克　書張懷瓘論用筆十法册
一開。
與《急就章》原爲一卷，分爲

二册。
　明初人書。佳。

舊拓雲麾李思訓碑
　三十五字。
　郭尚先金書題。
　佳。
　入賬。

南宋拓聖教序
　晉府印。
　林則徐、梁章鉅、郭尚先跋。
文林綾紋，未斷，佳。
　入賬。

一九八三年九月八日
中國文物商店總店

丁雲鵬　送行圖卷
　紙本，水墨。
　包首石青，梅花冰紋佳。
　翁斌孫藏。
　偽。

京9—001
姚綬　草書詩卷
　第二段元經紙。
　無款，鈐"牧菴"、"姚綬"朱文二印。首句"天風西北來……"書張南巘先生游玉泉山詩。
　有錢氏鼎式合同印。
　前一幅黃紙，草書。亦有合同印。
　真。

湯煥　草書孔廟詩卷
　末鈐"鄰初道人"。
　舊紙尾上寫，有油，不受墨，故字深淺不一。

京9—020
莫是龍　書畫卷

　紙本，設色。
　引首王穉登書：廷韓二絕。
　莫士龍雲卿甫畫倣大癡。
　後小楷書《送春賦》，辛未。
　王穉登、梁辰魚、周天球、俞允文、徐學謨、皇甫汸、歐大任、陳繼儒、顧允燾、沈明臣、王世貞、王世懋跋。
　真而精。

李公麟　摹陳及之便橋會盟圖卷
　紙本。
　題"李公麟"。
　偽蕉林印及跋。
　視原卷為小。

京9—008
徐霖　草書卷
　偶有惠草筆者，試為彥成書之。徐霖。鈐"徐氏子仁"白。
　似陳白沙。

京9—004（陳璉書《存濟堂記》部分）
虞謙　山水卷
　明人偽虞謙款。
　後附明陳璉書《存濟堂記》。

宣德四年春三月……掌國子監
事……羊城陳璉記。

華嵒　山水卷
　　八段，分二卷。
　　徐世昌跋。
　　偽物。

京9—101
鄭尅　耆英會圖卷
　　絹本，水墨。
　　序、圖及詩。末款：鄭尅繪像。
　　書是晚明物。

趙令穰　山水卷
　　絹本。
　　畫偽。
　　文彭、周天球等題，均偽。

京9—011
文徵明　西山詩卷
　　烏絲欄。
　　癸丑寫，八十四歲。
　　真，與故宮一本全同，此真
彼偽。

京9—003
秋潭　魚圖卷
　　絹本，設色。長卷。
　　魚類標本圖。

京9—010
文徵明　七言詩卷
　　綠陰如水……辛丑七月廿有八
日書於玉蘭堂，徵明。
　　大字。

蘇軾　歐陽修醉翁亭記卷
　　偽。明人。

京9—075
傅山　曹孟德詩卷
　　絹本。
　　《龜雖壽》等三詩。末隸書：
鐙下書老瞞樂府叄章……
　　草書全不類平時作，隸書較
像，款是本色。佳。

黃道周　松圖卷
　　絹本。
　　摹本。
　　《南畫大成》有另一印本。

王守仁　詩卷

紙本。

雜書詩，前後有信札，末：二月初十日具稿。餘空。

前札款致方伯李先生鄉丈。

墨色如一，筆法矜執，似摹本。

陳洪綬　人物卷

絹本。

摹本。真本在檀香山博物館。

京9—047

張瑞圖　詩卷

絹本。長卷。

丙辰秋七月，芥子居士瑞圖書於燕邸。鈐"芥子亭"朱文大長印。

萬曆四十四年。

較工整。

京9—022

張鳳翼　行書秋聲賦卷

紙本。短卷。

小字。

真。

趙孟頫　畫歸去來圖卷

紙本，水墨。

偽趙孟頫款及書《賦》，是舊稿，《賦》逐段分書各景之下。

京9—091

沈荃　小行楷卷

絹本。

康熙丙辰。

京9—113

顧昉　竹圖卷

紙本，水墨。

庚子。

石谷弟子。

真而精。

京9—161

勞澂　山水卷

紙本，水墨。小卷。

戊申。

真。

戴熙　山水卷

小袖卷。

畫偽，跋真。

文徵明　赤壁圖及賦卷

絹本。

僞本。

莫是龍　書赤壁賦卷

　真。末段破紙，似入水。

董其昌　書詩卷

　絹本。

　舟行惠山下書。

　真而不佳。

京9—168

劉墉　書頭陀寺碑卷

　乙卯十月爲姪鐶之書於久安室。

已刻入《清愛堂石刻》。

成親王跋六行。

京9—060

釋讀體　華藏世界圖卷

　紙本，設色。

　滇南比丘讀體沐手敬書。

　明末之作。

京9—032

陳繼儒　行書軸

　絹本。

　連林人不覺，獨樹衆乃奇。

　真。

一九八三年九月九日
中國文物商店總店

王翬　江山臥遊圖卷

絹本。長卷。

壬午款。

舊做，可能楊晉輩同時做，款不真，畫亦浮薄。

京9—015

陳芹　竹圖卷

紙本，水墨。長卷。

鈐“陳子埜氏”回白、“白門埜人”白、“陳芹”。

後萬曆李□跋，真，稱陳丈……真。

入賬。

管道昇　臨九歌圖卷

管仲姬偽款。清人臨。

史可法　書前後出師表卷

灑金箋。

卷末裁去數行，以餘紙書史可法偽款。明人。

資料。

董其昌　山水卷

絹本。

款：倣吾家北苑筆。

款偽，畫亦浮薄，後做。

京9—116

馮仙湜　山水卷

絹本，設色。長卷。

款：“康熙己未重九前二日於燕山借綠草堂，馮仙湜。”鈐“馮湜之印”、“沚鑑”朱。

爲文昱補壽四十。

引首金祖静書“雲近蓬萊”。後亦有金題詩。

精，似藍瑛。

京9—005

金湜　葡萄卷

絹本，水墨。

“提督山東等處馬政太僕寺丞賜一品服前中書舍人直文華殿四明金湜寫。”

陳師曾題。錄《寧波府志》、《無聲詩史》等。

款真，畫粗筆，是温日觀一派。

祝允明　雜書詩卷

紙本。

有章草意。尾部齊根截去，加"允明"二字僞款。明人。

京9—178

梁同書　行書柳州小丘記。

末丙午初夏款。

大字。紙盡而止，未寫完。

紙、墨、字均佳。

京9—124

袁江　花卉册

絹本，設色。二幅，直幅。

一茄，一西瓜。

精。

唐寅　韋庵圖卷

絹本。

蘇州片。

京9—288

佚名　果親王像卷

絹本。一對，高卷。

無款。

徐揚補圖，紫瓊道人題詩於隔水。

真。

入賬。

京9—096

許永　花卉册

絹本，設色。八開，直幅。

辛卯款。

入賬。

京9—235

郭尚先　楷書佛遺教經册

金箋。

款：道光七年，先大夫諱日書。

入賬。

京9—148

馬荃　花卉册

絹本，設色。十一開。

鈐"馬"、"荃"二印。

真。

京9—187

秦儀　山水册

紙本，設色。十二開，直幅。

戊戌秋仲寫於虎阜之雪浪軒，梧園秦儀。

真。

入賬。

京9—134
蔣季錫　花卉蔬果册
　絹本，設色。十二開，直幅。
　款：倣家文肅筆意。

京9—271
董燿　山水册
　紙本，水墨。八開，直幅。
　款：枯匏。

京9—112
周璕　龍圖册
　絹本，水墨。小册。
　款：嵩山周璕。
　真，極俗，用墨重濁。

京9—140
周笠　山水册
　紙本，水墨。十二開。
　款：乾隆十年。
　真而精。

京9—058
張文錦等　雜畫册
　絹本。十七開，橫幅。
　內劉雪湖一頁《月下梅花》，真。

顧逴　摹古山水册
　紙本。直幅。
　道光二十六年。

文徵明等　明清人雜畫册
　文徵明一頁。紙是黃色，如毛
邊。無款，有對題。真。
　又高岑一頁。是另一人，字
蒙隱。
　顧士昆蘭石。水墨。南京人。
　翁陵山水二開。

明佚名　畫高僧故實册
　絹本，談設色。七開，橫幅。
　園澤和尚故事。

京9—088
伊峻　花卉册
　絹本，設色。二册，二十四開。
　丙午款。
　極精緻而板，似標本。真。
　冷名頭。

京9—098（鄒顯吉畫部分）
鄒士隨、鄒顯吉　花卉册
　設色。
　鄒士隨康熙丁亥款，稱："摹

宋元明五種，後附此圖及家嚴二頁”云云。

鄒顯吉畫。

顯吉字梨眉，爲士隨之父，錫山人。南田即逝於其家。

京9—018
朱觀熰　山水花卉册

絹本，設色。

前有：嘉靖己酉夏六月既望魯宗室後學中立觀熰識。

山水似張平山。

花卉，款：魯中立。

自對題，款：魯中立。紙本。

京9—065
佚名　雙鈎竹軸

絹本，水墨。

有俞海題，署：“龍集戊寅，錫山俞海書於一瓢軒。”款：晴雲生爲伯諄姪書。

元明之際。

京9—196
羅聘　梅花軸

紙本，水墨。

款：癸巳三月在都門萬明寺，

爲筠邨二弟作。

字方正，有冬心意，可做兩峰代筆之證。

京9—044
陳洪綬　荷花軸

絹本，設色。

款：老遲洪綬。

染一石極佳。

陳武　梅花軸。

錢杜題。

真。

京9—126
☆陳濟　秋林讀書圖軸

綾本，設色。

戊子款。

有郭麐、戴熙、俞樾題詩。

石谷弟子。

入賬。

京9—034
☆米萬鍾　石圖軸

綾本，水墨。

款：崇禎元年。

真。

京9—024

☆周之冕　梅竹花鳥軸

紙本，水墨。

有"汪季青珍藏書畫之印"、"屧硯齋"藏印。

真。

京9—037

☆歸昌世　草書軸

紙本。

二行。

真而精。

京9—092

朱耷　書七言詩軸

紙本。

真而不佳。晚年。

京9—012

文徵明　山水軸

紙本，水墨。小幅。

城頭霜落月離離。（首句題詩）

有黃姬水題。

真。已黃暗。

奚岡　臨大癡山水軸

真而不佳。

汪佑賢　佛像軸

桐城弟子汪佑賢（供養）。下鈐"汪佑賢印"回文、"少傅公孫"二印。

即汪氏畫。改供奉款，加偽兩峯款及金農偽題。

偽金題，甚逼真。汪氏改款處墨色不同。

教材。

京9—218

☆張崟　山水軸

紙本，設色。

真而精。

入目。

查士標　行書軸

綾本。大軸。

真而精。

京9—245

伊天鏖　花卉軸

絹本，設色。

真。

張宗蒼　倣雲林山水軸

紙本。

乾隆丙寅款。

真。

祝允明　小楷書宋史歐陽修傳軸

大軸。

末段祝允明僞款。

下有像，僞唐寅款。

一九八三年九月十日
中國文物商店總店

馬湘蘭　竹石軸
　偽。約嘉慶作。

馬湘蘭　蘭花軸
　偽。改款，後填，加偽馬款。

陳元素、劉原起　竹石軸
　偽，倣本。
　真本在故宮。

京9—045
陳嘉言　梧竹軸
　紙本，設色。小軸。
　丙辰款，畫鬥雞。
　入賬。

京9—207
☆奚岡　牡丹軸
　紙本，設色。
　慎庵上款，庚申。
　精。

唐寅　山水軸
　紙本，淡設色。冊頁改軸。

鈐偽"唐居士"印。
　偽，畫是明代畫。有唐有文，
是同時風氣。

京9—079
☆釋髡殘　山水軸
　紙本，設色。小幅。
　辛丑十月。
　真，紙已緇。

京9—023
丁雲鵬　東坡像軸
　紙本，水墨。大軸。
　背景竹石。
　王夢樓題丁南羽，真。
　畫是明後期。工緻。

京9—048
張瑞圖　山水軸
　絹本，水墨。
　楷書"崇禎戊辰"款。
　偽。

張崟　山水軸
　紙本。二幅。
　偽。

京9—114
☆范廷鎮　倣黄鶴山樵山水軸
　紙本，設色。大軸。
　題"樂亭客祉安"。鈐"范廷鎮
印"回文、"祉安"。
　真。倣惲南田名手之一。

京9—209
☆徐嶧　鸚鵡軸
　紙本，設色。
　乾隆六十年閏二月，龍泉山人
徐嶧寫於壽石齋。
　極似新羅。

京9—133
☆馬元馭　蔬果軸
　絹本，設色。
　款：時甲申中秋前一日，栖霞
道人馬元馭。

京9—076
☆傅山　山水軸
　綾本。
　畫瀑布。款："山高水長。山寫。"

京9—049
☆張瑞圖　山水軸

　絹本，水墨。
　款：庚辰春孟，白毫菴道者
瑞圖。
　真而精。

京9—064
☆明佚名　桂兔圖軸
　絹本，設色。
　無款。
　明中期。

京9—188
孫琰　山水軸
　紙本，水墨。大軸。
　有石田筆意，似明中後期。

京9—006
☆沈周　山水軸
　大軸。
　有桂坡安氏印。
　上半殘，後人補，加偽款。下
半真。畫是精品。

京9—152
☆年汝鄰　虞山勝概圖橫幅
　金箋，水墨。
　即偽鄭板橋。

鄭重　達磨渡江圖軸
　絹本，大紅袍。
　乾隆題。
　指頭畫。舊添鄭重款，疑是高
其佩。

京9—002
☆郭純　山水軸
　絹本，青綠金碧。大軸。
　左上有"郭氏文通"回文。
　明初。

☆明人　山水人物軸
　絹本，水墨、人物設色。大軸。
　上有壽卿題詩。華姓。
　山水似馬夏，佳。

京9—102
☆吳昌　秋山草堂圖軸
　絹本，設色。大軸。
　秋山草堂。戊午春仲，華亭吳昌。
　倣董，又爲金陵派濫觴。
　董氏流派之一。

京9—067
☆王鑑　倣梅道人軸
　紙本，水墨。大軸。

甲午秋初，倣梅道人筆，王鑑。
深山飛綠雨，古寺暗紅泉。
真而精。

王介　山水軸
　絹本。大軸。
　明前期，與戴進略同時，僞王
介款。

京9—009
張路　山水軸
　絹本，水墨。大軸。
　真而劣。

京9—016
☆陳淳　雪夜歸人扇面
　金箋，水墨。
　真。

京9—117
王雲　臨白石翁花卉冊
　紙本，設色。八開，橫幅。
　辛未秋日。
　精。

京9—268
袁沛　山水冊

紙本，設色。十二開。
乾嘉間。字少迂。
真。

京9—198
德敏　山水册
　橫幅。
　乾隆丁酉。

京9—105
☆佟毓秀　山水卷
　絹本，水墨。
　真。康熙。

京9—031
☆董良史　行書册
　大册。
　萬曆丁亥款。西遊嵩華二山留
別都門諸社友作……
　迎首鈐"吳山中人"朱長。

京9—285
☆吳昌碩　牡丹軸
　光緒辛卯。
　早年作，真，字與晚年不同。
　入目。

京9—051
☆陳爌　草書軸
　綾本。大軸。
　丙申秋。鈐"宮詹學士"大印。
　似王鐸。

京9—066
☆王鑑　平林遠岫圖軸
　綾本，水墨。
　癸巳款。有"弇山樓"朱文長
印、"玄照"朱文印。
　一六五三年。
　是早年。

京9—206
☆潘恭壽　山水軸
　紙本，水墨。大軸。
　王夢樓題。
　真而佳。

京9—225
☆黃均　傲松雪秋山晴翠圖軸
　紙本，淡設色。
　己酉款。
　真。

一九八三年九月十二日
中國文物商店總店

京9—115

☆耿介　書四時讀書樂詩卷

庚申款。嵩陽書院四時讀書樂，效紫陽夫子體唱和詩。

後有張之萬題。

字近王鐸。真。

耿號逸菴，孫夏峯弟子，有《數恕堂集》傳世。

《孝經合解》二卷，嵩陽耿介注，康熙四十年刊本。

《嵩陽書院志》二卷，耿介輯，有康熙間序。

《中州道學編》二卷，嵩陽耿介輯，康熙三十年嵩陽書院刊本。

《理學要旨》不分卷，耿介撰。

《孝經易知》一卷，耿介撰。

京9—077

☆王岱　行書卷

長卷。

"戊午冬，潭州年弟王岱代撰。"鈐"王岱"白、"我用我法吾愛吾鼎"朱。

康熙人，與傅山友善。

真。

京9—086

方亨咸　千字文卷

高麗箋。長卷。

康熙丙午九月二十三日燈下識，邵村居士。

鈐"一字曰邵村"、"能事不受相迫促"墨印。

王澍　臨禊帖卷

小卷。

柳亭孫蘭書《戊寅年重斑堂修禊序》。

朱邠樵畫。

按：實爲朱氏《修禊圖》，孫蘭書序，後配入王澍臨《蘭亭》。

劉云：有朱珏字二玉，畫似此，可核對。

京9—019

王廷策　書王建宮詞卷

紙本。長卷。

萬曆己卯款，"山陰王廷策謹錄"。

京9—164
☆艾啓蒙　馬圖卷
　紙本。

臣字款，印是畫成。
乾隆璽。
真。

一九八三年九月十三日
北京市工藝品進出口公司
（三間房）

京10—012
魏之璜　梅花卷
　　紙本，水墨。長卷。
　　崇禎癸酉。
　　末鈐"退園家藏"朱。
　　劣。
　　入目。

京10—006
姚琰　蘭亭修禊圖卷
　　絹本，水墨。
　　山陰海崔姚琰。鈐"姚"
"琰"連珠、"伯韞父"白。
　　引首：蘭亭古蹟。徐渭款。
　　題字有王世貞、王穉登筆意，
約萬曆，各人均有題名。
　　畫下品。
　　入目。

京10—021
☆蕭雲從　梅竹卷
　　紙本，水墨。長卷。
　　戊申白露，七十三翁雲從題。

鈐"鍾山老人"白。
　　詩首句爲"亂竹飛花雨水天"。
　　佳。

金農　梅松圖卷
　　紙本。
　　臨。陳鴻壽引首亦僞。

京10—009
李貞　觀音變相卷
　　磁青紙，描金。長卷。
　　三十二幅，爲三十二變。
　　壬辰仲秋，李貞識。
　　晚明或清初。
　　入目。

耕織圖之耕圖册
　　劣。

京10—075
黃慎　人物花卉蔬果册
　　六幅。
　　秦仲文舊藏。
　　真而精。

京10—041
☆高簡　梅竹册

紙本，水墨。八開，直幅。

　丁亥初冬擬古於有竹莊，一雲山人高簡，時年七十又四。

　真而精。

京10—055

高其佩　人物册

　紙本，設色。十二開。

　真而劣。

華喦　山水花鳥册

　紙本，水墨、設色。十六開，直幅。

　謝以爲僞，徐以爲真。

　僞本。

陳洪綬　心經册

　絹本。

　僞。

京10—105

☆王文治　行書詩册

　紙本。九開，直幅。

　精。

京10—026

☆傅山　楷書金剛經册

紙本。十八開，直幅。

　款：不夜山。

　真。

京10—015

☆藍瑛　石圖册

　紙本，淡設色。

　丙申夏日畫於玉岑山房。

京10—117

董誥　春景山水册

　紙本，設色。直幅，小册。

　有“文園獅子林”大印。

　真。

京10—118

董誥　春景花卉册

　紙本，設色。直幅，小册。

　鈐有“避暑山莊”、“文園獅子林”印。

　真。

京10—134

鐵保　臨書册

　灑金箋。直幅。

　丙寅，金陵節署書。

　真而精。

京10—103
王元勛　耕牧圖册
　絹本，設色。橫幅。
　精。

趙孟頫　劉阮遇仙圖册
　絹本，大設色。
　蘇州片。
　偽張守中、袁桷題。

京10—156
溫良　花鳥册
　絹本，設色。十二幅。
　溫良畫。鈐"芷巖氏"。
　佳。

京10—029
惲源青等　名人扇册
　二大册。
　全真，無佳品。
　惲源青花卉，畫、字均倣南田。

王鑑　倣北苑山水軸
　絹本，水墨。
　甲辰九秋倣北苑筆。款：湘碧
王鑑。

畫佳，款不真，是同期倣。
資料。

京10—064
☆高鳳翰　牡丹軸
　紙本，水墨。大軸。
　丁未十月，南村高鳳翰識。兼
三上款。
　右中隸書"情同折柳"。
　右手畫。真而精。

京10—066
☆高鳳翰　草書軸
　題畫《飛流魚罾圖》。
　無款，下鈐二印，"西園"。
　真而精。左手書。

京10—135（臨帖部分）
伊秉綬　行書軸
　原爲二册頁。
　一橙木詩，一臨王右軍。
　真。

京10—092
楊法　題攝山白鹿泉圖詩軸
　真。

京10—070
李鱓　豆花蟋蟀圖軸
　紙本，設色。
　詩首句"古木秋風豆葉黄"
云云。
　真。

王原祁　山水軸
　徐謂李醉石造。（其蒙師）
　資料。

京10—097
張洽　古木軸
　乾隆辛亥，時七十四歲。鈐"張
洽畫記"白、"寄安居士"白。
　真。
　入賬。

王原祁　倣梅道人山水軸
　康熙甲午，年七十有三。
　款真。代筆。
　徐云王東莊代筆。

京10—004
文嘉　山水軸
　紙本，設色。
　庚辰三月補圖，文嘉爲道充作。

京10—013
☆趙左　山水軸
　絹本，淡設色。
　"摹馬遠筆意，趙左。"
　真。

京10—039
朱耷　行書軸
　壬午款。
　真而精。晚年，八字作兩點。

京10—096
王三錫　西湖烟雨軸
　絹本，設色。
　不精，真。

京10—074
黄慎　花卉屏
　紙本，設色。大幅，四條。
　乾隆十六年款。
　一梅雀雪景，一人物，一蘇武
牧羊，一鶴鶉。
　真而精。

羅聘　蘭花軸
　水墨。
　舊倣。

京10—073
黃慎　張果騎驢圖軸
　紙本，設色。
　雍正十一年夏四月寫，閩中
黃慎。

李鱓　盆花圖軸
　紙本，設色。
　不佳，真。色已脱。

京10—056
高其佩　桐陰仕女軸
　絹本。
　真而不佳。
　入賬。

京10—024
☆張風　劉海戲蟾圖軸

紙本，水墨。
　庚子花朝未翁社兄述夢……風
憑酒圖之……
　鈐"愧我顛狂老畫師"朱、"張
風"白、"張大風"白。

金農　書東坡酒經軸
　絹本。
　款：乾隆四年。
　字經描過。

劉墉　行書軸
　大軸。
　下有"飛騰綺麗"朱文大印。
　其侍人代筆。

一九八三年九月十四日
北京市工藝品進出口公司
（三間房）

京10—068

☆汪士慎　梅花卷

紙本，水墨。長卷。

尾處有竹。

引首．溪雲　截。晚春老人書。

末書：溪東外史汪士慎寫於青杉書屋。

"近人汪士慎"白、"晚春老人"白，均汪氏印。"尚留一目箸花梢"，晚年印，眇一目後用。

後有宣統庚戌一瓢道人跋。顏韻伯。

真而精。

京10—113

翁方綱　行書軸

紙本。小軸。

真而不精。

京10—101

梁同書　行書軸

紙本。

真而精。

京10—046

虞沅　梅花雙鵲軸

絹本，設色。

工筆。真。

京10—025

劉度　山水軸

絹本，設色。

畫甚佳，然無一毫藍瑛氣，又不偽。或是另一劉度？

何紹基　書知足知不足齋橫幅

癸卯爲墨林書。

偽。

京10—127

☆奚岡　五言詩軸

紙本。

鈍盦上款。

真而精。

京10—122

潘恭壽　臨惲南田倣張僧繇溪山雪霽圖軸

紙本，設色。

癸丑款。

京10—164

☆清佚名　歲朝圖軸

　絹本，大設色。

　瓶花、山茶、梅花。

　上有吊箋，如剪紙。奇。

京10—116

吳履　人物軸

　紙本，設色。

　乾隆甲辰，吳履畫。爲也癡詞丈作。

王鐸　草書軸

　絹本。巨軸。

　裁邊款改方孝孺。

京10—047

☆袁江　山水軸

　絹本。

　百歲舊人談舊事，一窗新綠試新茶。眼前清福時消受，又報僧船來送花。壬寅秋月，邗上袁江畫。

　小楷蠅頭，極罕見。精。

京10—169

居廉　蔬果軸

癸卯初夏款。有“宋孟之間”朱文印。

　宋、孟均花卉名家。

　紙白版新。

陳書　花卉軸

　紙本。

　僞。

京10—027

查士標　倣趙令穰山水軸

　絹本。

　真。

京10—040

釋上睿　山水軸

　紙本，設色。小軸。

　款：蒲室。

　真。

京10—141

改琦　金鼎和羹圖軸

　絹本，設色。大軸。

　仕女。嘉慶丁丑款。

　倣。

京10—154
常世經　倣小米山水軸
　紙本，水墨。
　康熙時人。
　真。

京10—023
龔賢　山水軸
　紙本，水墨。長軸。
　丙午款。
　畫極板。

錢維城　歲朝圖軸
　絹本。
　瓶花、梅茶及博古。
　偽錢維城款。畫是乾隆以前。

京10—109
☆程諲　倣徐崇嗣筆意花卉軸
　絹本，設色。
　玉堂富貴。庚寅作。鈐"程諲
之印"白、"定夫"朱。
　極精。

京10—076
黃慎　三鷺鷥軸
　紙本，水墨。大軸。

真而佳。

京10—063
☆華嵒　人物花鳥屏
　絹本，設色。十二幅，小軸，
册頁改屏。
　花卉、人物均有。無款。鈐
"布衣生"圓。

陸治　四時花卉卷
　水墨。長卷。
　嘉靖壬戌。
　張大千跋。
　偽款。

董其昌　臨吳琚歸去來辭卷
　絹本。長卷。
　偽。

姚廣孝　馬圖卷
　絹本。
　偽姚廣孝款及陳仲醇跋，清
初畫。

陳賢　十八羅漢圖卷
　絹本。長卷

丙子春。

清初。

京10—007

☆徐渭　書前赤壁賦卷

絹本。長卷。

青藤道人徐渭書於玉屏山館。

京10—001

☆文徵明　行草書卷

紙本。長卷。

《春日漫興》詩。

大字。真而佳。

一九八三年九月十九日
首都博物館

以下加×者均删去。

加☆者均入目，保留。

福建海防圖

清代。自廈門、福州、連江以下，記城市、堡塞駐軍數、番號等。

軍事史、城防史史料。

京5—142
馮箕　山水人物册

紙本，設色。

庚子。鈐"子揚"朱。

嘉道間，與改琦同時。

徐評：三等畫家。

京5—088
☆高其佩　柳燕圖軸

絹本，水墨。

畫五燕。康熙丙戌三月於武林片石居……鐵嶺高其佩。

真而精。

京5—034
明佚名　羅漢卷

絹本。

末有"説巖"二字款，定府行有恒堂印。

佳。明人。

×李世倬等　明清人山水册

李世倬，真。

張鵬翀，偽，作"冲"。

項聖謨，似摹本。

京5—104
黃慎　荷花軸

大軸。

真而劣。

×朱瞻基　馬圖軸

款：賜太監王振。

舊，絹已碎。偽。

京5—109
鄭燮　竹圖軸

紙本，水墨。

挖上款。

有徐悲鴻等側題。

京5—159
晏斯盛　雲天萬竹圖卷
　絹本，水墨竹，五色雲。
　後有題詩，晏斯盛款。
　爲皇太后祝壽（六十壽）。
　約乾隆。

×明人　白描渡海羅漢卷
　紙本。
　首有人題杜菫。後有僞李公
麟。僞款，刮去。
　後有明末釋洪寬寫經，鈐“具
區西清主人”一印。
　畫是尤求後學。

管道昇　璇璣圖詩卷
　絹本。
　管道昇款。
　後青綠僞仇英五段。
　劣。蘇州片。

仇英　清明上河圖卷
　絹本。
　後有文徵明書記。
　已見一件，與此全同。
　劣。明末清初，蘇州片。

×清人　尊者像册
　紙本，白描。一百幅。
　畫劣。

×金農　梅花册
　紙本，水墨。直幅。
　無印，間有題一二句者。
　舊摹本。

京5—092
×馬豫　渭川千畝圖軸
　絹本，水墨。
　清中期。

京5—138
×程壽齡　羅浮逸韻圖軸
　絹本，設色。
　己未款。
　清中期。

×明人　諸葛亮像軸
　上書《出師表》。題永樂年號。
　僞。有海瑞僞題。
　憶曾見一幀，圖類此。

京5—072
陳卓　僊山樓閣圖軸

絹本，設色。大軸。
　乙亥冬月畫於淇蔭堂，陳卓。
鈐"中立"印。

高鳳翰　石圖橫幅
　小幅。
　鈐"丁巳殘人"、"苦書生"。
　真。

京5—124
☆閔貞　花卉冊
　紙本，水墨。四片。
　荷花等。
　真而精。

×童衡　百鳥圖軸
　沈銓末流。

京5—158
陸鋼　柳圖軸
　紙本，設色。
　甲子。題：倣新羅山人。
　嘉道人，小名家。
　真。

京5—148
周拔　竹圖軸

水墨。大軸。

京5—054
樊圻　胡笳十八拍圖冊
　絹本，水墨、設色。
　無款。
　翁斌孫題首。
　精美。

京5—093
華喦　竹林七賢軸
　紙本，設色。大幅。
　戊辰款。
　啓云僞，徐云真。
　畫不佳。

顧昇　山水冊
　紙本。直幅。
　馮登府題。
　真。畫家二流。

清海防圖一卷
　自東山至廣西。
　有用之物。

京5—028
陳嘉言　荷花石榴白頭軸

紙本，水墨。大幅。

辛卯年。

改上款。畫真。

京5—038

☆王時敏　南山圖軸

絹本，設色。

癸亥，爲岾翁大師相作。

代筆。

陳眉公題亦真。

京5—102

金農　梅花軸

絹本，水墨。小幅。

七十二翁……

真。

項元汴　竹石軸

小軸。

隸書款。

真。

京5—020

吳廷羽　倣倪溪山亭子圖軸

紙本，水墨。

萬曆丁巳款。

安徽人，字左千，與丁雲鵬約

同時。

真。

京5—094

高鳳翰　文選樓草賦圖軸

高南阜自畫像，左手以後題。

乾隆四年題。又上下左右皆

高題。

　“此余丁巳已廢右後寫照，故

一切從左，告之後來。”

題贈其表弟之子周庚庚者，上

下皆滿，鈐印纍纍。

京5—046

☆欽揖　倣松雪山水軸

紙本，設色。

鈐“欽揖”、“字遠猷”、“吳郡

吳人”三印。

京5—029

凌必正　梅花錦鷄軸

金箋，設色。

丁亥款。鈐“別字求蒙”白、

“字聖功”。

京5—081

☆袁江　山水軸

花邊金箋。

庚辰款。

工細，真而精。

京5—116

☆張若靄　山水軸

水墨。大軸。

粗筆。臣字款。

梁詩正、沈德潛題。

真，親筆？

一九八三年九月二十日
首都博物館

×羅聘　指頭畫葫蘆圖軸
偽，款偽，畫是指畫。

×佚名　花卉卷
絹本。長卷。
清初，片子，款刮去。

京5—115
☆弘曆　竹石軸
紙本，水墨。
丁丑。
汪由敦等題。
真。

京5—045
☆張風　幽崖訪梅圖軸
高麗紙本，水墨。
晉生上款，丙申三月畫。"十一日報恩衲子真香佛空識於古燕僧舍。"
劉恕、張大千藏印。

京5—087
☆高其佩　芙蓉蘆鳧圖軸

絹本，設色。大軸。
上方有六雀。款：康熙辛卯。
真而精。

京5—041
☆王鐸　山水軸
紙本，淡設色。
畫無款。
上有三題，贈人者，另紙接書。
丁亥七月題，贈掌雷。
五十六歲。
真，畫極劣。

京5—089
高其佩　鷄及鷄冠花軸
絹本，設色。大軸。
下鈐有"此處年年報秋色"白。
真。

京5—053
×查士標　溪山清曉圖軸
紙本，水墨。大軸。
挖上款。
題：戊午長至後一日作。

京5—069
惲壽平　蔬果圖扇面冊

× 二蔬圖

　直畫。

　爲陸次公園客壽。

× 西瓜圖

　甲寅八月，彝兄書堂作。

× 湯貽汾　琴隱圖雅集圖卷

　畫僞。

　後有湯氏題，真。又清末諸跋，均真。

　畫是補入或抽換。

京5—154

☆ 戴熙　六橋烟雨圖卷

　筱珊四兄屬畫此圖，體會香光、南田兩家寫之……

　何子貞引首，誤雨爲柳。後張穆等跋。

　佳。

　啓老云是白筱珊。

京5—071

☆ 石濤　山水卷

　長卷。

　"出觀音門，入弘濟寺，山口盡古木叢篠，石破見天，皆茫茫江水……"

李瑞清引首並題。

　前半樹石，後半江水。

　真。

京5—014

☆ 董其昌　琵琶行圖並書卷

　款：因畫《琵琶行圖》，並書此香山無心道人有情語。其昌。

　查昇跋。

京5—095

☆ 高鳳翰　花卉卷

　紙本，設色。

　引首自書，"草木猶驚富貴名"。

　畫牡丹。乾隆三年戊午新月三日，南阜山人左筆畫。鈐"戊午"、"左臂"、"長安樂"。

　後有《戊午新歲牡丹詩》，絹本。

　又有高氏自題三紙，紙是高氏自刻木板博古、花卉諸圖像，上題字自云是東洋紙。

　後有李徵熊爲高之子四郎題詩，詩即南阜所作。自題栗亭老秀才。

京5—111

☆杭世駿　梅花圖並題詩卷
　　紙本，水墨。長卷。
　　爲金冬心畫，丙戌款。

清明上河圖卷
　　明末蘇州山塘片子，較好。

京5—033

☆佚名　鄞侯出山圖卷
　　細絹本，設色。
　　無款。
　　精。明初人。
　　有王問書《鄞侯傳》，亦真。前
有偽黃潛題。

京5—031

☆葉廣　風雨漁舟圖軸
　　絹本，設色。大軸。

京5—022

☆張宏　蘭亭圖卷
　　絹本，水墨、淡設色。長卷。
　　萬曆丙辰款。
　　後有董其昌題。
　　真而佳。

京5—063

顧大申　山水軸
　　金箋，水墨。
　　爲玉老作。
　　徐云偽，謝云可以。

京5—061

何遠　仙山樓閣圖軸
　　爲玉翁呂老先生，癸卯孟秋作。
　　上二圖金箋，尺幅相同，均有
諸城李方赤藏印。是一堂畫屏中
之二幅。均真，爲呂某作。

京5—080

☆王昱　倣黃大癡浮巒暖翠圖軸
　　紙本，設色。大軸。
　　雍正五年。
　　真而精。

京5—121

錢維城　牡丹柏石軸
　　紙本，設色。大軸。
　　臣字款。
　　真，代筆。

京5—099

鄒一桂　牡丹軸

絹本，設色。大軸。
臣字款。
鈐有"避暑山莊"大印。
真，代筆。

京5—101
鄒一桂　臘梅天竺團幅
紙本，設色。
臣字款。
乾隆題。
真。

京5—100
鄒一桂　菊石團幅
與上幅爲一對。真筆，與前見大幅不同。

京5—112
董邦達　霜雨寒烟圖軸
紙本，設色。橫幅，大軸。
乾隆題。有寶蘊樓印。
真。

京5—125
金廷標　歲朝圖軸
乾隆題。

《石渠寶笈三編》著錄。

文徵明　寒栖館圖
倣文畫《虎丘圖》，後有文題。
舊倣，明代。
引首"寒栖館"三字款後配。
可做資料。

×朱
　荷花軸
大軸。
疑黃竹園畫，僞。早期僞作。

×盛懋　仙奕圖軸
僞，舊倣，明代？

京5—006
☆錢穀　赤壁圖卷
紙本。
甲戌六月。真。
文徵明書《前赤壁賦》，嘉靖辛丑，冊頁改。真。《後赤壁賦》，僞。
後有文嘉、王穉登、陳大倫、張鳳翼、陳芹諸題。
圖與跋爲原物，是先有文書二賦（八十六歲書），錢穀配圖。現二賦已失，又配入文書二賦，矮紙，一真一僞。

一九八三年九月二十一日
首都博物館

京5—060
☆莊冏生　山水軸
　絹本，水墨。麥黃地。
　筆墨精熟，真而精。

京5—009
張翀等　扇面册
　欽式
　葉大受葡萄
　　葉君坦，己丑春日。
　☆張翀豐登圖
　　小兄龍登，崇禎庚辰。
　☆趙左金葉山水
　　丁丑年作。
　　精。款真，畫與習見者不同。
　☆吳令山水
　　小青綠。
　　類仇英。
　錢穀二葉
　　☆一有款。
　　一無款。黃易旁題。

京5—162
陳醇儒　山水軸

絹本，設色。
明末人，徽派？
字蔚宗，有印。

蔣廷錫　泥金扇面
　內府物。

朱耷　雙雁軸
　爲喆老社翁作。
　僞，鈎填款。是用舊本移來填
入者。
　資料。

京5—073
楊晉　牛圖軸
　丙申款。
　款真，畫極劣。

京5—035
☆明佚名　傅說版築圖軸
　絹本，設色。
　無款。
　明人。真而精。

京5—055
×嚴沆　成文穆公素園圖卷
　康熙元年款。

康熙二年李昌祚書記。李霨、
王崇簡、梁清標、胡世安、魏
介、胡兆龍、姚文然、曹溶題。
圖劣而題跋極闊。

京5—079
☆釋一智　黃山圖册
　　絹本，設色。四十四頁。
　　康熙甲午款。
　　清初黃山景。重要資料。

京5—026
藍瑛　東山雲起圖軸
　　金箋，設色。
　　倣高房山。乙亥秋。
　　真而劣。

京5—137
☆張崟　天目山獨樂亭圖扇面
　　紙本，設色。
　　真。

京5—070
惲壽平　樹石圖扇面
　　真。

京5—065
☆王翬　臨巨然溪山烟雨圖軸
　　絹本，設色。大軸。
　　庚申款。
　　南田題。
　　真而精。

京5—062
☆蕭晨　東閣觀梅圖軸
　　絹本，設色。大軸。
　　丁巳款。

京5—077
☆王雲　水殿觀荷軸
　　絹本，設色。大幅。
　　丙午秋月畫。
　　真而精。

京5—109
鄭燮　竹石軸
　　紙本。大軸。
　　劉云不真。
　　小竹佳，中部大片竹極劣，石
亦佳，是真本。已漂淡。

京5—129
☆錢維喬　自畫竹初庵圖卷

紙本，設色。

乾隆壬寅作。

上有張洽跋。

范永祺隸書引首。

有錢大昕、邵晉涵、趙懷玉、趙翼、洪亮吉諸人。

書畫均佳。

京5—068

王翬　古木奇峰圖軸

紙本，設色。小幅。

康熙甲午，倣荆浩《古木奇峰圖》。

京5—134

☆張道渥　戒臺潭柘二圖軸

紙本，設色。二小幅。

孫星衍題詩塘，邵二雲、劉錫五、法式善諸人賦詩側題。

精。

京5—127

羅聘　爲匯川道人寫詩意圖卷

"匯川先生有'小艇兩三人，長橋水一灣'之句，屬兩峯道人聘寫之，時壬辰九月既望。"

前有覺羅成桂書"長橋小艇"

四字。

匯川爲樂毓秀。

畫極劣，真。

京5—067

王翬　松陰論古圖軸

紙本，設色。

壬午。

七十一歲。

真。

京5—039

☆王時敏　倣大癡山水軸

紙本，淺絳。巨軸。

庚戌，爲金老親母王太夫人六十壽。

京5—126

畢涵　摹古册

十開。小橫幅。

真而精，倣石谷，得其神。

京5—027

陳洪綬　人物軸

絹本，設色。大軸。

無款。鈐老蓮二印。

畫二人物策杖挾書而行。

陳字題，謂畫於辛卯，而於庚
子題贈似老。

真而精。

一九八三年九月二十二日
首都博物館

京5—090

☆朱倫瀚　指頭畫西湖景册

絹本，設色。

十景。畫上有印，"指頭畫"。

款：臣朱倫翰指頭恭繪；臣朱
倫翰。

履親王對題：乾隆壬午重九，皇
四子題。鈐"學山"、"皇四子"。

京5—131

永瑢　山水册

橫幅。

李葆恂跋。

代筆。

京5—010（張寰書《溪川倡和
詩》部分）

☆陳淳　虎丘圖卷

紙本，水墨、淡設色。

款不佳，畫好。

有朱之赤印、朱卧庵攷藏印。

後張寰書《溪川倡和詩》，嘉靖
辛亥作。有朱之赤騎縫印。

首題：溪川倡和卷。

是張寰詩卷，前原有一畫無
名，僞加陳白陽款及大姚印。

京5—024

張彥　山水卷

紙本，淡設色。長卷。

崇禎丁丑閏月寫於……

鈐張彥之印、伯美氏。

京5—098

×李鱓等　雜畫册

橫幅，十開。

金農題引首。

李鱓，陳兆熊山水，華嵒山
水，真。

楊大任，高翔，陳撰，方士
庶，寄舟，程鳴（松門）等題。

京5—074

☆姜實節　溪山亭子軸

丁亥，六十一歲。

做倪山水。平平。

呂紀　山水軸

絹本。

寒林雉雞，做馬、夏。

明人畫，款不真，佳。

京5—025
×鄒之麟　倣北苑山水軸
　似真？

×高其佩　松鶴軸
　大軸。
　款：其佩。
　偽。

京5—011
☆孫克弘　折枝花卉蔬果卷
　紙本，設色。長卷
　無款。
　陸廉夫隸書引首。
　後有庚辰莫是龍題，寫名爲孫
漢陽……

京5—113
×董邦達　松崖苔磴圖卷
　臣字款。
　五璽及嘉慶寶。
　倣王蒙。

京5—008
☆錢穀　煉丹圖
　絹本，設色。
　隆慶庚午款。

引首王穉登書"丹霞"二字。
後甲申周天球書《桃花源記》，
張鳳翼萬曆乙酉書郭璞詩，王穉
登書《游仙詩》。
又乾隆六十年鐵保跋。

京5—066
☆王翬　樂志論圖卷
　絹本，設色。
　戊辰作。
　畫弱，但是真。
　張照小楷題，高江村題，張照
又題，均真。

京5—064
☆王翬　倣王右丞春山積雪圖軸
　絹本，設色。
　庚申款。
　詩塘許旭、惲南田題。
　即《小中見大》冊中一幅。
　真而精。

京5—021
☆殷自成　花鳥卷
　紙本，設色。長卷。
　萬曆丁未夏日，殷自成寫。鈐
"殷自成印"、"字完父"。

京5—149
孟球等　山水册
　　"孟球"，"天玉"。
　　清中後期。

×陳嘉言　花卉圖卷
　　紙本，水墨。
　　嘉靖甲申款。
　　偽款。

京5—047
☆萬壽祺　山水軸
　　綾本。大軸。
　　款：壽道人。
　　真。

鍾惺　山水卷
　　絹本，水墨。長卷。
　　清初畫，偽款。

京5—019
☆文從昌　山水卷
　　絹本，青綠。
　　萬曆丁巳。

京5—082
馮景夏　山水卷

絹本，水墨。
雍正丁未，西園上款。
爲高鳳翰畫。
後有高鳳翰題，已撕毀。

京5—051
冒襄　行書詩軸
　　紙本。
　　子政上款。和友人秋夜集水繪
庵風雨歸途詩。
　　真。

京5—036
毛珵　尺牘卷
　　有"白樓"上款。
　　前奏稿一篇。

京5—005
☆祝允明　毛珵妻韓氏墓志册
　　胡纘宗篆額，邵寶撰文，祝允
明書。

京5—058
☆鄭簠　篆書隸書軸
　　真而精。

京5—083
×陳鵬年　行書詩軸
　　真。

京5—161
×張晢　草書杜詩軸
　　綾本。
　　題：鄴下張晢。
　　似干鐸、傅山。

京5—048
☆傅山　隸書軸
　　絹本。長軸。
　　真。

京5—044
王鐸　草書軸
　　綾本。長軸。
　　真而劣。

京5—043
王鐸　草書軸
　　綾本。長軸。
　　庚寅款。
　　真。

京5—037
宋國琛　草書軸
　　綾本。

京5—085
王澍　臨庾亮帖軸
　　紙本。大軸。
　　雍正七年。
　　真。

京5—012
黄之璧　行書娑蘿館詩卷
　　真而劣。
　　黄之璧字白仲。

京5—118
劉墉　書題畫詩卷
　　小卷。
　　戊午，贈梁薌林者。
　　前引首"心畫初機"。
　　真而精。

京5—143
張綸英　楷書聯
　　張惠言之妹。

京5—135
孫星衍　篆書聯

中野二兄上款。
真而精。

一九八三年九月二十三日
首都博物館

京5—133
☆洪亮吉　篆書七言聯

京5—120
劉墉　七言聯
　東堂父台上款。
　真，紙甚佳。

京5—146
☆何紹基　隸書五言聯
　真而精。晚年。

京5—004
☆祝允明　行書宮詞卷
　"乙酉暮春三月書於夢椿從一
齋中，枝山祝允明。"

京5—013
☆邢侗　行書七言唐詩軸
　花綾本。
　真而精。

京5—103
黃慎　書詩軸

大軸。
乾隆五年，"追挽小友先生知
感"。
真。

京5—057
☆鄭簠　臨魯峻碑軸
　大軸。
　真而精。

姚士麟等　于叔明移居題詠卷
　崇禎款。

京5—136
☆伊秉綬　隸書五言聯
　乙亥。
　精。

京5—050
傅山　臨王羲之帖軸
　大軸。
　下有戴廷栻題，謂爲幼年作。

京5—084
☆王澍　真草千字文卷
　紙本，墨格。
　雍正五年。

真而精。

董其昌　行書卷
　　灑金箋，有脫落金處。
　　大字。
　　紙滑，字輕浮。

京5—076
×查昇　行書樂志論卷
　　綾本。
　　未完。

×佚名　書鶡冠子卷
　　李氏偽作。

京5—105
×王圖炳　西苑詩册
　　康熙戊戌。
　　真。
　　項齡之子。

陳奕禧　書琵琶行等册
　　真而精。

雪簑道人　草書卷
　　五色灑金箋。長卷。
　　紙極精，字極劣。
　　約明後期。

京5—078
☆玄燁　書匾額卷
　　大卷。

京5—030
☆張瑞圖　行書詩軸
　　絹本。
　　真。

京5—052
法若真　楷書詩軸
　　絹本。大軸。
　　真。殘。

一九八三年九月二十四日
北京市文物商店
（大葆臺）

京12—284

☆高鳳翰　牡丹軸

紙本，設色。大軸。

甲寅春，右手作。

上鈐有"香界"葫蘆、"甲寅"白。

下隸書題"玉照清輝"。爲舅氏老友作。

佳。

京12—311

☆金農　書老萊子事軸

絹本，方格。

鈐"金氏八分"印。

真。

京12—145

傅山　行草壽胡母朱碩人軸

綾本。

款：僑黃社弟傅山率爾書。

真。

京12—056

☆歸昌世　竹圖軸

紙本，水墨。

丁卯春日畫。

佳。

京12—175

☆鄒喆　山水軸

絹本，設色。

乙巳款。鈐"鄒喆"、"方魯"。

真。

京12—249

☆釋一智　山水軸

紙本，設色。

黃海凜峯智道人寫，康熙壬寅。

京12—135

☆朱睿瞀　山水軸

似倣大癡。

壬辰秋日，爲颿翁先生。鈐"僧瞀"白。

京12—014

☆仇英　醉翁亭圖卷

絹本，設色。

陸治書《記》，隆慶辛未款。

仇畫似同時高手作，精細，但不似仇親筆。

次日再閱，是真跡。（其遠山、
石脚有禿筆。）

京12—292
李鱓　松石軸
　紙本，設色。
　乾隆十八年。（十四年以後款
"鱓"）
　真。
　入賬。

京12—041
×馮起震　垂竹圖軸
　紙本，水墨。
　真而不佳。
　入賬。

×徐渭　荷花鴛鴦軸
　紙本。
　畫偽，字亦不對。

京12—411
釋石莊　山水軸
　紙本，水墨。
　乙酉秋，石莊。
　似乾隆時人。

京12—307
☆金農　雙鈎蘭花軸
　紙本，水墨。
　畫贈鶴崖，年七十三歲。鈐
"金老丁"朱。
　真。

京12—201
藍深　山水軸
　絹本，淺設色。
　題：倣郭河陽。
　真。

京12—227
×王原祁　山水軸
　水墨。
　康熙丁亥款。

京12—081
☆藍瑛　倣王右丞溪山行旅軸
　絹本，設色。大軸。
　真。

京12—291
李鱓　蒼松大石圖軸
　乾隆六年。
　真。紙已疲。

京12—226

王原祁　做大癡良常山館圖軸

　壬午款。

　真，填色劣。

王玖　松石軸

　紙本。

　款：海隅二癡王玖。

　啓云：近代人畫，款補，畫較佳。

京12—134

龔賢　山水軸

　綾本，水墨。大軸。

　挖去上下款。

　真而佳。

京12—196

☆朱耷　鳥圖軸

　水墨。

　癸昭陽涉事，八大山人。八作、﹝ ﹞。

　下鈐"个山"朱、"八大山人"白二印。

　前有"□字堂"朱文長印。

京12—195

☆朱耷　松鶴軸

　紙本。

　無款，只有印。

　四軸之一。

京12—164

☆樊圻　山水軸

　絹本，淡設色。長軸。

　邊款：樊圻。

　真而精。

京12—421

☆羅聘　梅花軸

　絹本，水墨。

　庚子款。

　真。

京12—277

華嵒　竹樓圖並記軸

　紙本，設色。

　乙亥，年七十四。

　真而不佳。

京12—193

☆朱耷　西瓜圖軸

　"眼光餅子一面，月圓西瓜

上時。個個指月餅子，驢年瓜熟
爲期。己巳閏之八月十五夜畫所
得，八大山人。"

京12—440
☆潘恭壽　水仙軸
　辛亥款。
　王文治辛亥題。
　真而精。

京12—213
☆惲壽平　萬壑松濤圖軸
　絹本，設色。大軸。
　真，較早年筆。

京12—401
☆王宸　楚山秋曉圖軸
　小方幅。
　己酉款。
　真而精。

京12—230
吳宏　倣李成山水軸
　絹本，設色。
　畫於雲林白馬三十六峯下。西
江竹史吳宏。
　破碎。真。

京12—137
藍孟　倣王叔明溪山秋老圖軸
　真。

京12—017
☆陸治　插瓶水仙海棠軸
　絹本，設色。
　旁有張元復題。
　上有彭年、王延陵、文嘉、王
穀祥四題。

京12—208
王翬　山水樹石軸
　紙本，設色。
　丁丑款。已改挖上款。
　真。

京12—090
☆陳洪綬　山水軸
　絹本，設色。小幅。
　"洪綬畫於清泉草亭。"
　真，早年筆。

京12—420
羅聘　鍾馗稱鬼圖軸
　小幅。
　疑真。

京12—385

☆邊壽民　蘆雁册
　紙本，設色。小册，八開。
　戊辰秋八月。
　真而精。

京12—386

☆邊壽民　蘆雁册
　絹本，設色。横幅，十二開。
　精。

京12—247

黃鼎　山水册
　横幅。
　丁酉二月八日倣古十二幀。
　精。

京12—329

☆李方膺　花卉册
　四開，内一張設色。
　乾隆二年。
　真而精。

京12—127

☆吳歷等　四王吳惲圖册
　配成。
　内王鑑絹本倣馬文璧一開極精。

京12—063

☆張宏　吳中勝境册
　十景。
　陳仁錫、董其昌等對題。
　范允臨引首。
　真而精。

京12—132

☆龔賢等　金陵諸家册
　直幅，七開。
　陳卓、樊圻、龔賢、朱翰、高
遇等人。
　精。

京12—162

☆樊圻　山水册
　設色。小册，直幅，十五開。
　丁未款。
　真而精。

京12—171

☆呂潛　山水册
　紙本，水墨。直幅，十開。
　無款，有對題。

京12—174

☆佚名　山水册

絹本。橫幅。

有居庸、石門等。無款。

疑葉欣。

京12—306

金農　臨孔宙碑册

直幅。

真。

京12—422

☆羅聘　指畫册

小册，直幅，六開。

一九八三年九月二十八日
北京市文物商店
（大葆臺）

京12—362

×惠士奇　隸書陳忠烈公巖野先生遺硯銘軸

　　偽。

京12—264

高其佩　指畫虎軸

　　紙本。

　　款：山海關外人指頭蘸墨。

　　疑屛幅之一。真而佳。

×鄧琰　篆書周易之謙卦軸

　　偽，劣。

京12—393

弘曆　梅花軸

　　紙本，水墨。小幅。

　　真。

京12—146

傅山　楷書實語軸

　　絹本。

　　法顏書。真。

京12—235

禹之鼎　牡丹荔枝軸

　　絹本，設色。

　　款：己巳，崔城禹之鼎。鈐"漫圖南北花果"。

　　色淡。真。

×尤求　人物圖立幅

　　絹本，淡色。

　　萬曆癸未款。

　　偽。

京12—234

王鴻緒　臨米淡墨秋山詩軸

　　紙本。

　　真而佳。

京12—254

☆紀映鍾　行書和閻古古詩軸

　　紙本。

　　真。

京12—153

×冒襄　行書詩軸

　　紙本。

　　己巳王阮亭使君修禊水繪庵，即席限韻四首之一。

真，皮疲。

京12—266
沈德潛　行書聖教序軸
　紙本。
　真。

京12—197
☆朱耷　行書橫幅
　紙本。
　録徐文長題贊。
　大字。真。

鄒一桂　五百羅漢卷
　絹本，水墨。
　成親王題。
　題真，畫疑偽。

京12—489
☆趙之謙　篆書五言聯
　風出窗户裏，水還江漢流。子
英上款。
　佳。

京12—445
☆黄易　集禮器碑四言聯
　嘉慶元年。

真而精。

京12—444
☆黄易　五言聯
　"愛畫入骨髓，吐詞合風騷。"
嘉慶元年。
　精。

×莫是龍　臨蘭亭軸
　偽。

京12—313
☆金農　隸書五言聯
　紙本。
　草木多古色，鷄犬無新聲。漁
灣主人清鑒，杭郡金農書。
　真而精。

京12—093
☆萬壽祺　行書遊仙詩橫幅
　紙本。
　手卷尾，只餘末一首。
　芙蓉十二踏青霞……書正子
愚……

京12—092
×萬壽祺　小行楷書詩稿卷

紙本。

前標"内景盦詩"。

壬午爲皐南道長書，"明志道人年少弟萬壽祺稿"。

京12—070

×陳遵　折枝花卷

絹本。

萬曆壬子臘月作於頫山閣，汝循甫陳遵。

曆字有描改痕，避乾隆諱後又改回。

前鈐"畫隱"、"夙世謬詞客前生應畫師"。

京12—113

☆蔡玉卿　書孝經卷

綾本。

小楷，極精，似黃道周。真而精。

京12—025

徐渭　行書野秋千十一首卷

實十七首。

鈐"天池"、"花暗子雲居"、"徐渭之印"。

真而精。

京12—473

黃均　倣大癡山水卷

辛丑三月。

真而佳。

京12—016

王寵　行草書卷

紙本。長卷。

真而劣。紙是日木細布紋紙。

京12—040

邢侗　尺牘卷

真。

京12—210

☆王翬　臨富春山居卷

紙本，水墨。長卷。

有宋牧仲印。

跋尾全王臨，真而精。前段較《剩山圖》又多二尺。

京12—074

☆黃道周　行書卷

絹本。

己卯款，爲季瞻書。

鈐"杕杜餘生"、"鷄窠古德"二印。

真而精。

京12—062
☆宋珏　行書卷
　紙本。
　首句"春山已如笑……"
　真。

京12—286
高鳳翰　行草書冊頁
　《江上行吟圖》……在蘇題
《富春圖》,乾隆戊午款。
　真。

京12—073
孫奇逢、湯斌等　書札卷
　真。

京12—459
伊秉綬　行書卷
　爲王惕甫書近作。精。
　後又一行書,平平。

京12—379
☆李士倬　山水卷
　紙本,水墨。
　臨范中立新秋曉色。

京12—103
張瑞圖　行書顏氏家訓冊
　紙本。直幅。
　真。

京12—246
萬經　隸書冊
　紙本。
　康熙丁酉。
　真而精。

京12—301
黄慎　草書詩冊
　乾隆辛未。
　真。

京12—295
汪士慎　隸書蔡邕東巡頌冊
　雍正八年庚戌春二月。

京12—233
高士奇　枯樹賦冊
　康熙癸酉。
　真。

京12—154
周亮工　行書詩冊

真。前後缺，不完。

京12—104
張瑞圖　草書册
直幅。
天啓乙丑書於果亭。
紙白，甚精。

京12—043
董其昌　行書册
己未書。
真而精。

京12—278
☆華嵒　抱琴圖軸
絹本，設色。大軸，橫寬。
真而精。

方琮　淡絳山水軸
臣字款。
乾隆題。
均僞。

京12—406
☆金廷標　人物山水軸
大軸。
臣字款。

乾隆題。
《石渠寶笈三編》著録。
真。

京12—323
鄭燮　雙松蘭石軸
大軸。
右下鄭氏題詩及款：立先、焕文兩長兄，板橋老人鄭燮。
鈐"青藤門下牛馬走"朱、"康熙秀才雍正舉人乾隆進士"白。
松極似復堂，石是本色，雙鈎蘭亦罕見。草經後描，劣。
孤本，真。

京12—012
謝時臣　雪景山水軸
絹本，設色。大軸。
嘉靖三十一年壬子。"寫雪山歲晚。"
真。已破碎。

袁尚統　倣梅道人山水軸
大軸。
戊子款。
真。

京12—322

☆鄭燮　柱石蘭竹軸

紙本。大軸。

首句"蘭爲椿主石爲賓……"

真，不佳。石下有水，少見！

京12—321

☆鄭燮　竹石軸

紙本。大軸。

首句"兩枝老幹無多葉……"

真。

京12—240

王雲　人物軸

絹本，設色。大軸。

康熙六十年。

真而精。

文徵明　行書軸

大軸。

真。

文徵明　行書軸

京12—293

李鱓　松石牡丹軸

大軸。

乾隆二十一年。畫長年富貴，

爲西舫老父台……

真。牡丹色脱。

京12—192

☆唐芄　荷花軸

絹本，設色。大軸。

戊辰新秋作。毗陵匹士唐芄。

曲阜有八條屏，極乾淨。

京12—272

袁耀　山水橫幅

大幅。

擬竹深留客處意，丁丑款。

京12—255

☆袁江　三羊開泰軸

大軸。

壬寅款。

真。

京12—485

趙之謙　香雪海圖橫幅

大幅。

同治戊辰款，爲春圃作。

祁豸佳　山水軸

絹本。大軸。

真。題詩與款不出一手，有挖改處。

京12—082

藍瑛　秋山積翠軸

紙本。丈二大幅。

隸書"秋山積翠"由隸書字挖拼，疑是改短所致。真。

一九九三年九月二十八日晚

九月一日至九月二十八日所看總數：

看1661件。

入賬877件。

精56件。

入目302件。元以前2件，明87件，餘清。

資料68件。

彩色片400多張。

黑白180卷+38卷。

一九八三年九月二十九日
北京市文物商店
（大葆臺）

京12—148

☆張穆　馬圖軸

乙巳中秋後二日，張穆。

真而精。

京12—165

樊圻等　山水屏條

均綾本，水墨。十二幅，未裱，原裝框。

收自安徽，均金陵派，均真而精。

　☆樊圻東園圖

　　"庚午夏日畫，七十五老樊圻。"

　　鈐"樊圻"、"會公"朱。

　☆樊圻策杖臨溪圖

　　庚午夏日畫於東園池軒，鍾陵樊圻。

　　鈐"會公氏"、"樊圻之印"。

　☆吳宏三十六峰圖

　　"范中立墨法畫於雲林白馬三十六峯下，西江吳宏。"

　　鈐"江左江右青溪金溪"迎

首印，"吳宏印"、"遠度氏"回朱。

☆陳卓淇蔭堂圖

　庚午長夏畫於淇蔭堂，陳卓。鈐"中立"朱。

王槩

王蓍二件

　庚午長夏畫。

楊晉

　王槩代筆。

☆官銓彌天濕翠圖

　枝隱官銓。鈐"官銓"白、"方楷"朱。

　詩首句"彌天濕翠"。

　極似半千。

☆官銓學琴枕流圖

　款：電巖。鈐"官銓"朱、"方楷"白。

　詩首句"可怪仙人"。

☆陳訓涵翠軒圖

　"庚午長夏畫於涵翠軒，大興陳訓。"鈐"伊言"朱、"隱居以求其志"白。

☆鄒壽坤亂石古塔圖

　"庚午長夏六月，鄒壽坤寫。"鈐"鄒印壽坤"白、"子貞"朱。

京12—167

侯艮暘　山水人物圖軸

　　絹本，設色。

　　康熙戊寅七十九歲。

京12—035

☆張復　虞山攬勝圖軸

　　大軸。

　　"萬曆丁未秋月寫虞山百勝之
一。中條山人張復。"

　　精品。

京12—316

☆方士庶　倣巨然山水軸

　　紙本，設色。大軸。

　　戊辰款。

　　真而精。

京12—042

☆董其昌　書丁南羽七十初度
詩軸

　　原手卷，王以坤改裱爲大軸。

　　萬曆丙辰春書。

張瑞圖　行草詩軸

　　絹本。

　　款：平等山人瑞圖。

　　真。

張瑞圖　行草書軸

　　紙本。巨軸。

　　真而精。

×關思　倣范寬山水軸

　　紙本，設色。

　　丙寅款。

　　畫似藍瑛、項聖謨，似不真。

京12—327

鄭燮　行楷書五言詩軸

　　大軸。

　　真而不佳。

京12—317

方士庶　秋山高隱軸

　　紙本，設色。長條幅。

　　乾隆戊辰款。

　　較上一張弱。

京12—430

翁方綱　臨快雪時晴軸

　　絹本。大軸。

　　真。

張瑞圖　行書詩軸
　絹本。
　真。

京12—085
惲向　草書七言詩軸
　絹本。長幅。
　爲雨公作。
　真。破碎。

京12—128
☆王鑑　倣巨然山水軸
　絹本。
　洞翁上款，癸巳作。

京12—242
☆王雲　深堂琴趣圖軸
　絹本。大軸。
　雍正十年壬子春月製，竹里王
雲時年八十有一。
　真而精。

吳石僊　溪橋烟雨圖軸
　紙本。
　倣米，俗而劣。

×吳石僊　雪山行旅圖軸

　紙本。
　乙卯款。

京12—203
王橚　水磨圖軸
　紙本。長軸。
　乙亥款。上有臨宋珏題一段。
　真而不佳。

京12—303
黃慎　人物軸
　絹本。
　無款，側面有印。
　真而精。

×丁觀鵬　嬰戲圖軸
　紙本。大軸。
　五璽及款偽，畫好。乾隆以
前物。

京12—179
×羅牧　臨寒江古木圖軸
　紙本，水墨。大軸。
　極劣。

京12—220
×施溥　山水軸

綾本，大青綠。大軸。

右上角鈐"山水癖"朱，款在左上方，距印較遠，是預畫好後待賣之一畫。

真而劣。

京12—141

傅山　七言詩軸

綾本。極長。

真而精。

×盛洪　花鳥軸

絹本。

清初人畫，佳。偽臨安盛洪款。

京12—276

華嵒　人物軸

紙本。大軸。

乾隆戊辰款。

右下有"雲阿暖翠之閣"白文大印。

畫一老人騎鹿，右上方一大柏樹。

真而佳。

京12—238

周璕　添熺圖軸

絹本。大軸。

畫鍾馗，右上方二蜘蛛。

真而劣。

京12—315

方士庶　秋山楓木圖軸

紙本，淡設色。

隸書"秋山楓木"。雍正十三年款。

字是別人寫，畫是真。

京12—410

×鄭岱　對弈圖軸

絹本，設色。

己卯秋杪，澹泉鄭岱。

京12—241

×王雲　山水人物軸

絹本，設色。

康熙六十一年款。

京12—205

王翬　倣黃大癡山水軸

絹本。

蘭翁上款，丁卯畫。

方士庶題。

真而佳。絹黃色淡。

京12—052
☆婁堅　書杜甫詩軸
　絹本。長軸。
　真而精。

京12—102
張翀　果老作戲圖軸
　辛巳臘月。
　真而不佳。

京12—084
☆惲向　山水軸
　紙本，水墨。
　題：倣倪迂筆意。

京12—207
☆王翬　溪堂佳趣圖軸
　絹本。大軸。
　壬申歲，爲敦翁作。
　倣山樵。真而佳。

京12—124
王鐸　行書五言詩軸
　綾本。長軸。
　乙酉款。
　真而精。

童鈺　梅花軸
　紙本。大軸。
　庚寅畫。

京12—281
沈銓　雪蕉仙鶴軸
　乾隆乙亥五月，南蘋沈銓寫。
　真而精。

京12—300
×黃慎　人物山水軸
　紙本，設色。
　乾隆丁卯春寫於廣陵書屋。

京12—319
鄭燮　行楷書金人銘軸
　橫軸。
　乾隆丁丑款。
　真。

京12—418
姚鼐　行書七言詩軸
　小幅。
　真而不佳。

☆吳石僊　秋山夕照圖軸
　紙本。

四景之一。（前見二）

真。

京12—468

☆顧鶴慶　寒林激澗圖軸

紙本，設色。

道光四年作，沈西邕上款。

爲沈濤畫。

佳。

京12—483

戴熙　贈張子青山水軸

紙本，設色。小幅。

己未款。

張崟　竹爐山房圖軸

紙本，設色。

京12—280

沈銓　三羊開泰軸

紙本。小幅。

甲戌中秋。

真，不佳。

京12—482

戴熙　古木寒雲圖軸

紙本，水墨、淡設色。

甲寅款，爲閒笙一兄畫。

真。

冷謙　洛社耆英卷

絹本。

倣本，舊稿，後有僞永樂時徐

時代題。

☆董誥　山水册

設色。

臣字款。

有乾隆璽，載澂藏印。

京12—020

文嘉　山水册

紙本，設色。四開。

戊辰。

有對題。

真而佳。

京12—027

☆徐渭　行書五言詩軸

紙本。

首句"陸海披晴雪……"云云。

真而精。

一九八三年十月五日
北京市文物商店
（大葆臺）

京12—069
☆吳振　山水冊
　　紙本，水墨。直幅，七開。
　　每開有吳振小印。
　　真。

京12—409
☆陳嘉樂　花卉冊
　　設色。方幅，十開。
　　山東人。高鳳翰後學。

京12—423
羅聘　石圖冊
　　紙本，設色。
　　無款。

京12—274
吳宏、葉榮、李廷宰、錢重莘等
山水花卉冊
　　均安徽人。吳宏天都人（非華
亭人、爲董代筆者）。

京12—285
高鳳翰　隸書岳墩登高懷古詩冊
　　紙本。八開。
　　雍正甲寅款。

京12—343
李榮　花卉人物冊
　　水墨。
　　乾隆以後人。

京12—334
毛周　牡丹冊
　　紙本，設色。十二開。
　　款：榴邨女史毛周。鈐“毛
周”、“榴邨女史”二印。
　　一般，色板滯。

京12—364
黃若　花卉冊
　　水墨。小冊，八開。
　　李文達對題。
　　約康熙間人。

京12—456
孫星衍　尺牘冊
　　真。
　　入賬。

京12—161
王餘佑　行書冊
　紙本。
　真。
　康熙時死，號五公山人，河北新城。

貽穀　書冊
　清末旗人。字藹人。

×仇英　國士名姝冊
　絹本。
　畫李靖、紅拂等，有"西陂詩老"印。
　偽。

京12—173
×沈顥等　雜畫冊
　高簡一開，陸鴻一開，均明末畫。
　有對題。
　真。

京12—400
×王宸　山水冊
　紙本，水墨。
　庚寅。

有對題。
　一般。

京12—454
☆永瑆　書畫冊
　紙本。方幅。
　有墨竹、山水等。
　均真。

京12—367
傅維橒　行書詩冊
　款：東郡……
　有楊紹和印。
　康熙時人。

京12—391
☆錢載　雜畫冊
　設色。十開，方幅，小冊。

京12—467
×顧鶴慶　竹圖冊
　紙本，水墨。直幅。
　丁丑。
　引首："刻劃琅玕。""叕庵"。

京12—115
×閻爾梅　楷書愛梅述冊

字調鼎。

款：乙酉作。

明遺民。

京12—202

×龔培雍 臥遊圖册

康熙裱。

有朱彝尊對題。

京12—271

☆高翔 竹石軸

小軸。

乙未款。

早年二十八歲。

京12—224

王原祁 山水軸

紙本。小幅。

甲戌款。

石濤 畫軸

小幅。

張大千做。

×鄭燮 條幅

勾填。

×董其昌 平沙落雁軸

絹本。

偽。

×王翬 倣惠崇江南春意軸

絹本。

畫不真，款似是真？

×陳邦彦 臨董其昌書墓志銘册

芳干程氏四世傳。

京12—076

☆黃道周 書詩軸

絹本。大軸。

答張湛碧。

京12—163

☆樊圻 桃源圖軸

絹本，設色。大軸。

己酉秋日，鍾陵樊圻畫。

京12—198

☆朱耷 行書詩軸

紙本。

"鈞天紫氣結爲城……"

真。

京12—225
王原祁　山水軸
　庚辰款。

京12—209
王翬　倣高尚書山水軸
　紙本。
　山川出雲，爲天下雨。壬辰款。
　翁同龢題籤。
　真。

京12—204
☆王翬　山水軸
　水墨。
　癸卯中秋畫。
　三十二歲。
　真。

高鳳翰　高士臥雪圖軸
　大軸。
　乾隆丙辰款，右手。
　謝、啓均謂是偽。
　真。題記有語病，故啓人之疑。

京12—066
卞文瑜　山水卷
　紙本，設色。
　丙戌款。
　後有跋，題"秋江圖卷"。
　真，精。

京12—047
☆董其昌　臨唐各家書及和子由
論書卷
　精。
　《墨緣彙觀》著錄。

京12—290
☆李鱓　花卉卷
　紙本，水墨。
　雍正四年款。
　真而精。

京12—283
☆高鳳翰　荷花卷
　紙本，水墨。
　康熙丁酉款，客渠丘爲景嵐
倣。款：南邨高翰。
　早年之作。

一九八三年十月六日
北京市文物商店
（大葆臺）

京12—168

梁清標等　清初人書冊

　　梁清標書詩，爲箕山作。

　　杜越，孫奇逢，王餘佑，米漢
雯，孫博勝……

京12—044

董其昌　楷書孝經冊

　　崇禎四年。

　　真而精。

金農　尺牘冊

　　倩人代筆也。

京12—064

☆張宏　牧牛圖冊

　　小冊，十開。

　　丙戌作。有對題。

　　精。

京12—194

☆朱耷等　書畫卷

　　綾本。

六畫一書，七段。張超誠葡
萄，羅牧（八十四歲）山水，八
大（八十歲）書《花蕊詞》，曹登
雲山水，黃曰同山水。

　　真而精。

京12—008

☆陸深　行書郊齋二首等自書詩卷

　　灑金箋。冊改卷。

　　王鴻緒藏印。

京12—157

查士標　雲山千叠卷

　　紙本。

　　丙辰臘月作。

　　陳半丁藏印。

　　真而不佳。

京12—279

華嵒　雙喜在望圖軸

　　紙本。

　　真而不佳。

京12—310

金農　梅花軸

　　絹本，水墨。

　　真。

京12—424
×羅聘　玉簪花軸
　紙本，水墨。

京12—131
王鑑　倣大癡秋山圖軸
　紙本，設色。
　真而劣。

京12—428
羅聘　拐仙圖軸
　真而劣。

京12—130
王鑑　山水册
　水墨。方幅，十開。
　款：玄照。
　爲順治間畫。真。

×永瑢　山水卷
　孫毓汶物。
　偽。御題偽。

京12—383
×張翀　山水畫册
　乾隆元年，溪上東谷張翀。

京12—347
×孟有光　山水册
　絹本，設色。
　清初人，玄字不避。

×仇英　群仙祝壽圖卷
　絹本，青綠。
　蘇州片。

×松隱俚人　行書天冠山詩卷
　小卷。
　清人，偽盧象昇款。

京12—169
梁清標　行書詩軸
　綾本。
　真而精。

京12—294
李鱓　四季平安有餘圖軸
　紙本。
　真而不佳。

京12—028
宋旭　佛像軸
　紙本，設色。
　款是後添。萬曆丁酉。

上有陸樹聲題，款九十六翁。

京12—312
金農　隸書軸
　　款：之江金農。"王順伯藏昔賢墨帖至多……"

　×羅牧　山水軸
　絹本。
　後添羅牧款。

京12—419
畢涵　秋林遠岫圖軸

紙本，水墨。
真。

京12—269
×梅先　佛像軸
　上陳邦彥僞書《心經》。

京12—479
×佚名　鍾馗出行圖軸
　絹本。
　前一人燃鞭砲。
　吳昌碩側題。

一九八三年十月七日
北京市文物商店
（大葆臺）

京12—015
☆朱朗　山水扇面
　青溪山人朱朗。
　極似文徵明。

京12—449
☆錢杜　山水扇面
　設色。
　爲麟見亭畫。
　精。

京12—450
錢杜　山水扇面
　設色。
　爲麟見亭畫。

京12—481
☆戴熙　山水扇面
　水墨。
　辛丑，爲麟見亭畫。

×萬代尚　山水扇面
　黃小松側題。

京12—358
☆張經　山水扇面
　佳。

京12—359
張經　山水扇面

京12—477
超餘子　水仙扇面
　佳，似子固體。

京12—239
馮仙湜　山水圖
　絹本。小幅，三開。
　藍瑛風格。

京12—275
華喦　東坡捫腹圖頁
　絹本。小方幅。
　庚戌作。
　末五行填款。
　真而精。

×薛益　書扇面
　文徵明之甥。
　字不似文，略似王寵。

京12—212
×王武　行書扇面

京12—080
藍瑛　山水扇面
　金箋。
　丙申。

京12—050
程嘉燧　行書七律詩扇面

京12—139
程邃　行書詩扇面

京12—091
陳洪綬　書扇面
　季重上款。

京12—030
項元汴　蘭花扇面
　有項德恒題。
　真。

京12—216
王士禎　行書詩扇面
　爲七哥作。
　真。

京12—031
×莫是龍　行書五律詩扇面

京12—034
詹景鳳　草書扇面

京12—057
歸昌世　竹石扇面
　戊辰。

京12—413
喬耿甫　節書書譜卷
　綾本。
　五橋喬耿甫。
　極似王鐸，書甚精。

京12—258
陳鵬年　行書軸
　紙本。

京12—259
陳鵬年　行書軸
　綾本。
　精。

京12—414
×喬耿甫　臨書譜軸

乾隆六十年作。

京12—374
×韓世昌　行書軸

×龔晴皋　楷書軸
　嘉道人。

京12—191
×沈荃　臨十七帖軸

×陸珏　書軸
　王穉登後學。

京12—439
×梁巘　書軸

京12—344
李濂士　書軸
　綾本。

大字。
極似王鐸。

京12—257
何焯　楷書軸
　絹本。大幅。
　有歐柳意。真。

京12—237
陳奕禧　行書杜詩軸
　真而精。

京12—262
×高其佩　行書詩軸

京12—331
×于灝　行書詩軸
　乙卯秋七月書，雲谷于灝。
　康熙。

一九八三年十月八日
北京市文物商店
（大葆臺）

京12—484
☆虛谷　牡丹軸
　巨幅。
　甲戌款。
　真而精。

京12—121
元佚名　雪梅竹禽圖軸
　大軸。
　明人墨畫，僞喬簣成題。

×張雨　楚畹分香圖軸
　大軸。
　畫水仙。
　僞張雨款。

×萬經　隸書詩軸
　僞印，字亦不佳，舊。

×羅洪先　詩軸
　僞。傅山風格，山西造。

京12—426
羅聘　財神圖軸
　絹本。小軸。
　真而劣。

京12—101
張翀　三陽開泰軸
　紙本。小幅。
　真。明末之張翀，字子羽。

京12—265
高其佩　指畫鍾馗軸
　紙本。
　左側有題詩。款：其佩。"指頭
蘸墨"。
　真而不佳。

京12—177
羅牧　山水屏
　綾本，水墨。四條。
　乙亥冬十月畫，雲菴羅牧。鈐
"羅牧私印"、"飯牛"。

京12—472
×改琦　離騷圖軸
　絹本。
　僞。

京12—471
×改琦　臨陳小蓮種樹圖軸
　絹本。
　戊寅款。
　劣。

×潘恭壽　梅花書屋圖軸
　甲辰款。

×畢涵　倣南田山水軸
　真而佳。

京12—443
×張賜寧　東窗日影圖軸
　真。

京12—461
×朱鶴年　人物軸
　嘉慶甲子款。

×查士標　枯木竹石圖軸
　下半補。真而不佳。

京12—464
張問陶　行書詩軸
　悟詩如悟禪……
　真。

曹羲　老子像軸
　萬曆癸卯，曹羲書。
　書爲畫字所改，下加僞仇英款。

×惲壽平　樹石軸
　小軸。
　僞。上有僞惲題、王題。

京12—232
張端亮　行書太白詩軸

京12—079
×魯得之　倒鈎圖軸
　清中期。

×釋弘瑜　書畫軸
　山水、行書各一開，裱一軸。
　真。

京12—447
×巴慰祖　隸書軸
　嘉慶。

京12—152
☆樊沂　山水軸
　絹本，設色。小幅册頁改軸。
　秋興八景之一。僅存其一。

真而精。

蔡嘉　小像軸
　　舊人小像。僞吳山尊題梁山舟
五十小像，下又加僞蔡嘉款。

京12—474
黃均　倣董山水軸
　　絹本，水墨。
　　真而佳。

京12—395
張洽　梅竹軸
　　紙本，設色。
　　乾隆乙卯。

明末清初人　佛像
　　絹本。

京12—178
羅牧　竹石軸
　　真而不佳。

京12—029
宋旭　幼濱漁隱軸
　　紙本，水墨。
　　萬曆己亥款。

倣梅道人。真。

京12—252
王昱等　雜畫册
　　八開。
　　爲方環山畫。陸浩、王愫、王
昱等……
　　真。王昱佳。

京12—018
☆蔡羽　七律詩册
　　四開。
　　真而精。

京12—065
卞文瑜　山水軸
　　小軸。
　　己卯款。
　　徐、謝以爲真。
　　僞。

京12—100
☆邵彌　梅花卷
　　紙本，水墨。
　　崇禎己巳，爲公遠作。
　　挖改年月。真。

京12—075

☆黄道周　自書詩卷

　絹本。

　爲耀之張兄作。鈐“黄道周印”、“一鵬五化”。

　有肅親王印。

京12—156

卜舜年　山水卷

　紙本，水墨。

　分段畫，一段似八大，一段似石濤。

　己未夏日作。

　有趙嵩霞藏印。

　佳。

佚名　海天旭日圖卷

　絹本。

　明代後期，佳。題小李，僞。

京12—298

☆黄慎　八仙圖軸

　絹本。巨軸。

　雍正五年秋九月，閩中黄慎。

鈐“黄慎”、“躬愻”二印。

　真而精。

張瑞圖　行書軸

　紙本。巨軸。

　寒雨連江夜入吳……

　真。

京12—243

王雲　山水軸

　紙本，設色。巨軸。

　黄山王雲寫。鈐“王雲之印”、“漢藻”。

　真而精。

京12—478

佚名　松鶴軸

　絹本。巨軸。

　佳。清初人。

吳昌碩　松圖軸

　“老龍擎出夜明珠”云云。

　僞。

一九八三年十月十一日
中國文物商店總店
（武英殿）

京9—057

× 邵高　樹石圖
　　泥金箋，水墨。小方幅。

× 汪承需　花卉册
　　紙本。
　　乾隆辛丑款。

京9—180

蔡嘉　山水軸
　　紙本，設色。
　　丙午款。
　　真。

京9—217

朱鶴年　倣大癡秋嶺晴雲圖軸
　　水墨。
　　佳。

× 奚岡　倣黃鶴山樵山水軸
　　丁酉款。
　　倣。

京9—108

× 楊晉　梅棠軸
　　絹本。
　　丁未款。
　　真而不佳。

× 陳靖　山水軸
　　真。
　　陳靖，字青立。

× 凌恒　牡丹軸
　　絹本。
　　康熙人。

京9—167

× 張洽　松石軸
　　小軸。

京9—162

× 程鳴　山水軸
　　號松門。

× 張槃　臨邊壽民雜畫册
　　水墨。
　　張小蓬，山東人，清後期。

× 雷璐　山水人物軸

絹本。大軸。
似清初人。

張敔　梅鶴圖軸
　水墨。大軸。
　真而劣。

京9—038
唐志尹　花卉軸
　巨軸。
　木筆、石……
　康熙裱。真而精。

京9—062
明佚名　群仙迎壽圖軸
　絹本，設色。巨軸。
　佳。

京9—192
楊良　八仙軸
　絹本。巨軸。
　七四老人硯齋楊良畫。

×史良節　山水軸
　甲寅款。
　清中期。

×李玥　孔雀軸
　絹本。大軸。
　劣。清人。

京9—084
諸昇　竹石軸
　絹本，水墨。大軸。
　庚午，七十四歲作。
　佳。

京9—083
諸昇　竹石軸
　紙本，水墨。
　己巳款。
　七十三歲。

武丹　山水軸
　絹本。
　癸酉款。

×□玉彝　漢宮秋月軸
　絹本。大軸。

京9—154
允禧　山水軸
　大軸。
　真。

顧元　弄玉吹簫圖軸
　　絹本。大軸。
　　字虎承。清初。

京9—118
王雲　鍾馗軸
　　紙本，設色。
　　款：懶雲。

×□柱峰　龍圖軸
　　絹本，水墨。大軸。
　　題：柱峰指畫。

×汪恭　花鳥軸
　　大軸。
　　嘉慶甲子。
　　真而不佳。
　　字竹坪。

×李魁　山水軸
　　設色。
　　字斗山，廣東人。

×戴禮　松圖軸
　　號石屏，倣李鱓者。

京9—202
×萬上遴　指頭畫梅花卷
　　長卷。
　　有印，無款。

京9—120
☆楊賓　行書詩卷
　　小卷。
　　庚辰款。
　　字大瓢。

京9—226
黃均　蕊珠書院圖卷
　　何子貞跋。
　　真。

京9—230
×畢簡　月夜修禊圖卷
　　紙本，設色。
　　癸巳。
　　道光間。字仲白。

一九八三年十月十三日
中國文物商店總店
（武英殿）

京9—007
祝允明　草書登太白酒樓詩卷
　長卷。
　癸未三月既望書於逍遥亭中，
枝山允明。鈐"祝允明印"白、
"右指"朱。

×鄭燮　行書詩軸
　乾隆丁巳，爲退翁書。
　僞。

京9—234
林則徐　行書醉翁亭記
　絹本。
　真。

京9—183
王文治　行楷書詩軸
　真。

☆覺羅桂芳　書詩軸
　絹本。
　貼落。

×俞齡　山水屏
　絹本。四條缺一。
　花卉、人物（竹林七賢）。無
款，鈐"俞齡之印"。
　字安期。

京9—063
☆明佚名　貨郎圖軸
　大幅。
　明弘治以前。精。

京9—254
高箴　松禽圖軸
　絹本。長條。
　鴨緑江南民指頭蘸墨松禽。
　高其佩之孫。

京9—199
李秉德　山茶軸
　紙本。小軸。
　乾隆癸丑作。
　有王芑孫、曹墨琴印。
　如意館中人。

京9—259
×崔誼　行書軸
　綾本。

膠東人，約與王鐸同時。

京9—184
×□其堅　葡萄軸
紙本，水墨。
乾隆丁亥款，其堅。
號竹邨。

京9—257
×許維垣　觀畫圖軸
絹本，設色。
己丑款。
清。

×俞衷一　山水軸
絹本。
劣。清。

京9—189
×管希寧　山水軸
水墨。小條。
乾隆辛巳。

京9—149
☆項奎　樂志論圖軸
淡設色。小軸。

庚子款。
清。

京9—143
×惲冰　花卉軸
絹本。
僞。

京9—144
×☆高鳳翰　荷花軸
絹本，設色。
側題詩一首，款：南村題畫。
鈐“高仲子”。
學蘇體，與晚年字迥異。

京9—139
×釋道存　山水軸
紙本。
乙未款。
石莊和尚。

京9—094
×孟之瑞　西園雅集圖通景屏
絹本，設色。十二條。
有丙申孟之瑞書文徵明跋唐
伯虎。
順治十三年。

京9—100
孫岳頒　行書七言詩軸
　綾本。
　鈐"孫氏樹峰"。
　真。

京9—201
☆余集　仕人軸
　無款，下有印。
　崇植題。
　真而精。

京9—186
杜鰲　指畫山水軸
　乾隆戊戌款。

京9—172
彭元瑞　行書詩軸
　花蠟箋。
　真。

京9—228
×洪範　竹圖軸
　絹本，水墨。
　字石農。

京9—258
×郭景昕　眉壽圖軸
　絹本。大軸。
　丙子六月，石城郭景昕寫。
　清初。

京9—173
丁允泰　太白醉酒軸
　絹本，設色。
　錢唐丁允泰寫。
　畫有陰影，如郎世寧。

京9—250
吳昌明　竹圖軸
　紙本，水墨。
　款：小道吳昌明。鈐"揚州興
化人"。
　竹石似板橋。

京9—251
金漢鼎　臨王羲之帖軸
　綾本。

×俞問善　人物軸
　絹本。
　極劣。

京9—176
王鳴盛　行書賦軸
　甲辰春日。
　迎首鈐"味古齋"橢圓。

京9—175
×童鈺　暗香疏影軸
　童二樹。
　真。

×紀之竹　臨王帖軸
　綾本。
　題：膠水紀之竹。

京9—119
玄燁　臨董其昌詩軸
　紙本。
　真而佳。

京9—068
許儀　山水軸
　絹本，設色。
　辛丑，錫山許儀。
　清人。
　樹似藍瑛，石爲解索。不佳。

京9—244
王詩　山水軸
　絹本。
　壬戌作。漁江王詩。鈐"希陶"。
　似康熙人。

×錢汝城　韶華啓秀圖軸

京9—158
×郭朝祚　行書張志和傳軸
　大軸。
　雍正戊申春正月，汾州郭朝祚。

京9—166
×張昀　山水軸
　水墨。
　乾隆乙亥。
　字友竹。

京9—070
×賈淞　山水軸
　絹本。
　戊子款。

×石海　松圖軸
　水墨。

鈐"石海"、"妙觀"。
佳。

京9—155
☆李世倬　倣黃鶴山樵載菊圖軸
小軸。
丙戌款。

京9—255
×凌月　山水軸
絹本。長軸。
鈐"千江"。
佳。似金陵風氣。

京9—081
法若真　山水軸
紙本。
安旣韋題。
真而精。紙疲。

京9—043
藍瑛　倣范寬山水軸
絹本。
壬辰款。上款挖。
佳。

楊晉　倣趙孟頫臨董山水軸

水墨。
丁酉款。

×黎遂球　山水軸
絹本。
王雲後學,加僞黎款。

京9—106
楊晉　松竹梅軸
紙本。小軸。
乙酉作。
真。

×顧復祖　行書軸
倣王夢樓書,甚似。

×程蘿　松圖軸
綾本。
題:諟庵程蘿。八十二歲。

京9—265
關乾　山水軸
絹本。
己巳小春倣子久筆。
金陵派,佳。

京9—104
嚴我斯　書詩軸

綾本。

林佶上款。

京9—246

×沈軾　五瑞圖軸

紙本。

瓶花。

京9—227

×洪範　竹石軸

絹本，水墨。

庚辰。

精，佳於前軸。

京9—127

×曹泓　花卉軸

絹本。

丙戌作。款：白嶽曹泓。

康熙四十五年。

安徽人。

允禮　臨米甘露帖軸

絹本。

真。

京9—089

×章谷　長江飛雪圖軸

絹本。

藍瑛風格。

邊壽民　芭蕉軸

絹本。

真。早年之作。

京9—046

×沈襄　梅花軸

絹本。小幅。

真。

京9—122

×沈閎　秋林古刹軸

大軸。

康熙己卯。

京9—215

×闕嵐　花卉軸

絹本。

乾隆時。

×范士楨　花鳥軸

大軸。

研樵。

南通人，沈銓後學。

一九八三年十月十七日
中央工藝美術學院

京8—188
任頤　蘇武牧羊軸
　大軸。
　甲戌款。
　真。

京8—192
任頤　朱筆鍾馗軸
　光緒庚辰。

京8—194
任頤　仕女軸
　爲幼山作，光緒甲申。

京8—197
☆任頤　漁翁軸
　光緒壬辰。

任頤　鍾馗軸
　光緒辛卯。
　僞。

京8—193
任頤　鍾馗軸

光緒壬午。
吳昌碩題。
真而佳。

京8—196
任頤　花卉軸
　光緒戊子，爲緝之作。
　天竺子。

京8—189
任頤　牡丹軸
　光緒元年。
　三十六歲。

京8—199
任頤　猫圖軸
　光緒甲午。
　真。

京8—201
任頤　枇杷白猫軸
　光緒乙未。
　真。下半裁去。

京8—190
任頤　藤花鴨子軸

丁丑。
真。

以上均紙本。

京8—195
任頤　雙鵝橫披
　絹本。
　光緒丁亥。
　真。

京8—200
任頤　牡丹猫石軸
　紙本。
　光緒乙未。
　真。

任頤　花鳥屏
　四條。
　丁亥，爲松堂作。
　佳。

京8—187
任頤　花鳥屏
　四條。
　爲信之作，同治癸酉。
　真。

京8—186
任頤　芭蕉孔雀軸
　長軸。
　同治辛未作，倣任薰筆意。
　佳。

京8—191
☆任頤　猫圖軸
　庚辰作。
　徐悲鴻淵源所自。

任頤　松鶴軸
　同治庚午款。
　字有趙之謙意，真。

羅聘　吳彩鸞圖軸
　紙本。
　似不真。

京8—140
羅聘　松鶴圖軸
　紙本。
　乙未款。

京8—100
☆李鱓　蔬果圖軸

紙本，水墨。
真。

京8—141
☆羅聘　竹石軸
紙本，水墨。
乾隆甲寅，贈麗堂。
真。

黃慎　柳鴨軸
紙本。
舊做。

京8—101
☆李鱓　竹圖軸
紙本，水墨。
真。

鄭燮　竹石軸
紙本。
真而不佳。

京8—115
☆鄭燮　盆蘭竹圖軸
紙本，水墨。
爲衛老年學兄作。
真，燮作"爕"。

京8—144
☆羅聘　枯木禪師軸
小軸。
爲子華居士作。

鄭燮　竹圖橫披
紙本，水墨。
真而不佳。紙碎。

京8—143
羅聘　韋陀軸
紙本，水墨。

京8—142
☆羅聘　調羹消息圖軸
爲朱竹君作，款：後學羅聘……

京8—104
金農　秋風落梅圖方幅
絹本，水墨。
真。

京8—117
☆鄭燮　竹石軸
爲念培九兄作。

京8—107
黃慎　柳鴉軸
水墨。大軸。
真。

京8—106
☆黃慎　清波垂釣圖軸
小軸。
真而精。

京8—105
黃慎　泛槎圖軸
大軸。
美成堂黃慎。
真。

黃慎　柳樹鷺鷥軸
乾隆十一年作。

李方膺　瓶梅橫幅
散葉一張。
乾隆四年。
真而精。

京8—118
李方膺　梅花軸
紙本，水墨。

乾隆十一年。

京8—093
☆華喦　霜竹鸚鵡軸
紙本，設色。
精品。

華喦　山水人物軸
絹本。
丁巳作。
五十六歲。
徐云不真。
真而精。

京8—103
☆汪士慎　梅花軸
大軸。
"巢林書堂士慎用明人繁枝密
蕊畫法。"
真而精。

京8—108
高翔　蟒導河官衙即事軸
長軸。
有高翔題"山林外臣高翔"。
又金玉生題詩。

明佚名　行樂圖軸
　絹本。
　不全。

京8—017
☆袁尚統　洞庭風浪軸
　大軸。
　壬辰作，題：倣李晞古。

京8—003
☆張路　八仙屏
　絹本。四條，巨軸。
　絹細，極精。

京8—065
石濤　竹石牡丹軸
　絹本，設色。長軸。
　謝以爲必眞，啓、徐以爲僞。

京8—029
陳洪綬　對鏡仕女軸
　絹本。
　爲天耳社長兄作。
　精。

夏珪　溪山晚眺軸
　絹本。大軸。

虛齋著録。
明人墨畫。

☆陳洪綬　二老行吟圖軸
　絹本。大軸。
　雲溪老遲洪綬畫於梅花書屋。
　眞而精。晚年筆。

京8—066
石濤　梅竹軸
　小軸。
　長題。
　眞而劣。

京8—021
張宏　秋江待渡圖軸
　大軸。
　壬辰，寫於橫塘草閣。
　眞。

明佚名　右軍書扇圖軸
　絹本。大軸。

京8—091
華嵒　戲蛇圖軸
　小軸。
　二童執蛇及蟾，戊辰作。

真而不佳。

京8—037
明佚名　風雨歸耕圖軸
　大軸。
　明人，佳。似小僊、平山。

明佚名　檜鶴圖軸
　絹本。大軸。
　佳。明中期。

京8—092
☆華嵒　竹樹集禽圖軸
　紙本。大軸。
　辛未冬。

陳洪綬　人物軸
　絹本。大幅。
　溪山老遲陳洪綬寫於雲岫峰。
　同期人作，但非真迹。畫筆板硬。

陳洪綬　山水軸
　絹本。
　亦同時人作，不真。

朱耷　猫石軸
　紙本。

京8—116
☆鄭燮　墨竹軸
　大軸。
　爲廣翁作。
　詩塘樊樊山題。
　燮作“爕”。

京8—064
☆石濤　東廬聽泉圖軸
　水墨。大軸。
　題：得宮紙半幅……存之不易
樓中。
　六十年代定爲倣本。
　不易樓之名少見。精品。

呂紀　花鳥軸
　絹本。大幅。
　直武英殿指揮四明呂紀寫。
　僞。

京8—005
呂紀　雪梅錦雞圖軸
　絹本。大幅。
　無款，有呂紀印。
　真。其上二空缺，是挖去款字
者，錦雞眼亦補者。是李智超挖
去款者（渠認爲款是假）。

一九八三年十月十八日
中央工藝美術學院

京8—176
虛谷　竹圖成扇

京8—182
趙之謙　書畫成扇
　　同治壬申。

京8—125
孫億　柳燕荷花屏
　　十二條。
　　甲戌初夏作。鈐"惟庸"。
　　似康熙。

吳彝　花鳥軸
　　絹本。
　　庚寅。
　　清中後期。道咸？

明佚名　花鳥軸
　　絹本。
　　原題明人。
　　清初人。蘇州片。

北宋佚名　花鳥軸
　　絹本。小幅。
　　明人。早期蘇州片。

清初佚名　花鳥軸
　　絹本。大軸。
　　蘇州片，粗筆。

京8—094
沈銓　花鳥軸
　　絹本。
　　真？舊畫。

吳昌碩　紅梅橫幅
　　宣統元年。署款：吳昌碩。
　　一般認爲入民國始署昌碩，不
用俊卿。

吳昌碩　墨梅軸
　　小軸。
　　甲午款。苦鐵。

吳昌碩　墨梅軸
　　小軸。
　　己丑款。昌碩吳俊。

吳昌碩　菊花軸
　　早年，佳。

京8—205
吳昌碩　木筆軸
　紙本。
　甲寅。
　真。

京8—024
☆藍瑛　倣倪山水軸
　絹本。
　真而佳。

京8—019
宋懋晉　峨嵋雪軸
　絹本。
　丙辰長夏。鈐"字明之"。
　真。

孫琰　山水軸
　紙本。
　有陳裸偽款，畫是明代孫琰
畫，佳。

張彥　山水軸
　紙本。
　戊寅作。
　明。

京8—011
☆丁雲鵬　倣倪山水軸
　紙本。
　萬曆甲午作。

京8—137
☆蔣錦　山水樓閣軸
　辛巳清和月上浣，秋堂蔣錦
寫。鈐"繡衮"朱。

陸浩　山水軸
　絹本。
　偽題元人。金陵後學，康熙。

京8—008
宋旭　山林精舍軸
　紙本，設色。
　萬曆丙午寫於東郭草堂。

京8—041
蕭雲從　松風鼓琴圖軸
　紙本。大軸。
　七十四歲作。

京8—034
張鳳儀　山雨欲來圖軸

絹本。

真。

京8—071

丘園　山水軸

絹本，水墨。

傲北苑筆法，爲崑翁作，丁未款。

宇嶼雪，虞山人。

真。

京8—010

李士達　峨嵋雪軸

絹本。大軸。

萬曆庚申作。

京8—023

藍瑛　水閣秋深圖軸

絹本。長幅。

壬申秋日畫於逸雲閣，爲儔公，藍瑛。

四十八歲。

明佚名　山水軸

絹本。大軸。

中期，鍾欽禮之類。

趙孟頫　太平家慶軸

青綠。

僞趙孟頫太平家慶款。明代後期。精。

京8—016

魏之璜　山水軸

絹本。大軸。

崇禎庚辰。

董其昌　山水軸

絹本。

畫是松江，極似沈士充，標準明代傲。傲巨然山水。

京8—025

藍瑛　青巖江樹軸

紙本。大軸。

款真，畫碎，是代筆。

王問　山水軸

絹本。大幅。

明代畫，但畫、款均不似王問，是明代傲。

戴進　柳堤春曉軸

大軸。
僞。

戴進　松下高士軸
　絹本。大軸。
　僞。

京8—076
王原祁　倣高房山山水軸
　絹本。
　康熙甲午，七十三歲作。
　真。

京8—058
王翬　倣江貫道雪溪喚渡圖軸
　紙本。大幅。
　康熙丙戌畫。
　真。

京8—074
☆王原祁　倣米西山雲烟圖軸
　小幅。
　乙酉作。
　真。

京8—083
袁江　青山紅樹軸

絹本。小條。

京8—133
袁耀　唐人詩意軸
　絹本。大軸。
　雞聲茅店月……
　真。粗。

袁耀　山水軸
　絹本。
　僞。

袁耀　山水軸
　絹本。長條。
　僞。

王翬　山水軸
　絹本。
　佳。

京8—047
查士標　雲山圖軸
　絹本。大軸。
　癸亥作，爲鍾翁七十壽作。

一九八三年十月二十日
中央工藝美術學院

明人　十八羅漢卷
　　粗絹本。
　　去款。題豐南禺。
　　明中期人。

京8—081
黃鼎　竹石冊
　　紙本。十開。
　　竹趣圖。雍正七年，淨垢老人。
　　入賬。

錢載　花卉冊
　　紙本。

京8—131
薛懷　花果冊
　　紙本，設色。
　　真。此人做邊壽民假。

陳洪綬　花鳥冊
　　粗絹本。小冊。
　　款：洪綬。
　　舊做。綫硬直，多方筆。有二
幅鳥形全同。

徐謂是陳字。

京8—171
熊景星　寫意花卉卷
　　紙本，設色。長卷。
　　乙巳。鈐"伯晴書畫"、"吉羊
溪館"。
　　道光人。

京8—129
☆馬賢　花卉冊
　　乾隆庚午畫。
　　韓時行題。
　　佳。南田後學。

京8—174
宋光寶　花卉冊
　　絹本。
　　真。
　　長洲人，居廣州，字耦塘。
　　在粵有盛名。

京8—147
董誥　江南山水冊
　　黃載進呈本。董誥款。
　　蘇州、金焦、南京、揚州諸景。
　　精。入賬。

京8—165
楊亭　山水册
　鈐有"楊亭之印"。
　王土題。
　王土，字子毛，號天放道人。

京8—109
朱文震　山水册
　丁酉作。詩畫配。
　真。乾嘉？

京8—134
袁耀　山水册
　紙本，設色。
　丁酉。
　真而佳。

陸畹　山水册
　紙本。
　姚昌銘對題。
　款：遂山樵陸畹。
　八開，可能是失去數頁。有印
無款，補入僞款，畫真款補。

京8—089
周笠　山水册
　紙本，設色。

乾隆癸酉九秋。

京8—060
高簡等　明清人扇面册
　十開。
　高簡二，文點，楊晉。
　入目。

京8—075
☆王原祁　山水册
　粗絹本。八開。
　康熙辛卯七十歲作。
　真而佳。

京8—070
☆惲壽平等　明清八大家遺墨册
　半山（香嚴和尚釋如晦）七開，
惲南田二開，梅清二開，祁豸佳一
開，張恂二開。澹菴上款。
　爲莊同生作。
　内惲一真一僞。

京8—055
朱耷　花卉册
　水墨。八開。
　早期，款：个山。但諸印均僞。
　一張竹僞。一款"驢漢"，

款僞。

　款"八大山人"者二張僞添。

　一張草僞。生紙上畫，款熟紙上，是裱後僞添。

京8—138

戴禮　梅花冊

　乾隆十七年。

　李鱓弟子，作僞李復堂者。

　資料。

楊晉　百牛圖冊

　絹本。

辛丑款。

京8—059

☆陳字　鬥梅圖軸

　絹本。大幅。

　庚午作，爲美中戴道兄作。

　真。

京8—012

☆丁雲鵬　洗象圖軸

　大軸。

　甲辰浴佛日作。

　乾隆諸璽僞。

一九八三年十月二十一日
中央工藝美術學院

姚宋　慶瑞圖軸
　　紙本。大軸。
　　丁酉端午七十歲作。
　　山水學漸江者。

京8—099
☆李鱓　花卉册
　　十二開。
　　甲午冬月。
　　"甲午嘉平月寫奉顧翁叔祖大
人……"
　　"甲午秋九月寫於熱河挹翠山
房，復堂。"
　　鈐有"善夫"朱、"宗楊"白、
"臣鱓之印"、"復堂"、"臣非老
畫師"白。
　　有光國跋，稱爲李二十九歲
作。鈐"智周"、"臣燨"。
　　李光國，名臣燨，跋云與申及
叔觀復堂畫，則申叔爲顧翁之
子，光國爲申及之姪，與復堂
平輩。
　　畫似墨筆蔣廷錫。

顧洛　棹石圖軸
　　紙本。
　　真。

京8—006
尤求　大禹治水圖軸
　　粗絹本。
　　無款。鈐有"鳳丘"、"長洲尤
求"二印。
　　入賬。

陸戀蓮　山水軸
　　乙未作。

京8—215
倪田　停琴待月軸
　　紙本。
　　乙卯。
　　真。

京8—177
任熊　綠陰晝静圖軸
　　紙本。
　　爲鴻生畫像補景。
　　真。

京8—120
田茂德　人物軸
　大軸。
　款：平石道人。鈐"聖修"、
"田茂德印"。
　冷枚後學，乾隆。

李士達　人物軸
　絹本。小幅。
　戊子冬日謹繪，李士達。

知非子　鍾馗軸
　絹本。
　知非子畫。
　乾嘉。

馮敏昌　繪南極星君圖軸
　詩塘有馮題。
　是原有一卷，只存馮跋尾，後
配圖軸。

明佚名　人物像軸
　絹本。大軸。
　舊題"宋人群仙祝壽"。有侍從
捧冠、帶、箱，後有傘轎，天上
有仙人……

京8—184
錢慧安　蒲觴邀福軸
　大軸。
　鍾馗。庚寅。
　真而精。

京8—170
清佚名　宮嬪呈畫圖軸
　大軸。
　三人，執一手卷，卷中畫乾
隆像。
　內府物。
　清人，但非冷枚。

京8—213
蔡月槎　小圃像
　陸恢補景，壬午作。

改琦　寒女機絲方幅軸
　絹本。大冊裱軸。
　無款。

陳清遠　李香君小像軸
　絹本。
　清末。

陳居中　山水人物軸

絹本。屏條之一。

清人，僞陳居中款，畫佳，袁江後學。

顏嶧　麒麟送子圖軸

絹本。

清人。

不佳，似真。

京8—035

陸瀚　仕女軸

絹本。大軸。

款：陸瀚。鈐"陸瀚之印"、"少微"。

京8—087

冷枚　連生貴子圖軸

絹本。

款：連生貴子。金門客冷枚。

真而不佳。

京8—185

任薰　仕女圖軸

紙本。

蒲華題，稱任薰作，任頤補。

真。

京8—179

任熊　倣老蓮長松片石圖軸

絹本。

真而不佳。

京8—146

鄧琰　篆書軸

紙本。大軸。

嘉慶甲子，爲拙存七兄作。

京8—150

巴慰祖　隸書畫品屏

十二條。

甲寅春録《畫品》。

京8—155

伊秉綬　隸書五言聯

乙亥，爲果泉作。

真而精。

京8—163

☆陳鴻壽　隸書五言聯

真。

京8—168

吳熙載　篆書八言聯

紙本。
真。

京8—053
鄭簠　隸書唐張仲素宮中樂詩軸
甲子。
真而不佳。

伊秉綬　隸書聯
朱紙。大聯。
真。

京8—151
黃易　隸書七言聯
乾隆壬子。
真而精。

京8—136
錢大昕　隸書四言聯
芑堂上款。
爲張燕昌作。
真而精。

京8—164
張廷濟　隸書七言聯
爲勿齋作。
真而精。

京8—156
伊秉綬　隸書五言聯
"素絲呈雅則，良玉保溫其。"

京8—158
徐渭仁　隸書八言聯
真。

京8—079
萬經　閒存齋榜書
大幅。
真而精。

京8—148
☆錢坫　篆書七言聯
嘉慶甲子。
真。

京8—149
錢坫　篆書七言詩屏
紙本。四條。
爲明武二兄寫。
入目。

京8—173
陳潮　篆書七言聯
真。鄧石如後學。

楊沂孫　篆書聯

京8—154
☆永瑆　篆書秋興一首軸
　絹本。
　真。

京8—167
趙之琛　篆書摹周敦銘軸
　入賬。

京8—162
陳鴻壽　書詩軸
　木夫上款。
　爲瞿中溶作。
　真。

京8—119
丘坦　行書七言詩軸
　紙本。
　真。

京8—121
阮玉鉉　行書五律詩軸
　泥金箋。
　爲錫予社兄書。

蔣仁　行書苕溪漁隱一則軸
　辛酉作。

許嗣永　行書七言詩軸
　綾本。
　款：勉齋。有許嗣永印。
　康熙人。

京8—028
彭行先　行書詩軸
　金箋。
　詩壽涵老道兄，九十二翁彭
行先。

陳鴻壽　行書七言詩軸
　蠟箋本。
　去上款，貼一條，畫朱欄以掩
之。真。

京8—033
張瑞圖　行書七言詩軸
　絹本。
　真。

京8—085
何焯　行書七言詩軸

絹本。大軸。
真。

伊秉綬　臨破羌帖
蠟箋本。
真。

京8—161
陳鴻壽　七絕軸
研花粉箋本。
爲梅邨作。
真。

京8—145
翁方綱　行書題三闕詩軸
戊午，秋盦上款。鈐翁氏印十
餘方。
真。

劉墉　楷書崔瑗座右銘
高麗紙本。

京8—132
梁同書　行書壽星圖贊軸
真。

京8—114
鄭燮　行書七言絕句壽詩二首軸
紅灑金箋本。
爲□翁年學兄作。
真。

京8—128
陳兆崙　行書七言聯
"句山。"

姚鼐　行書詩軸
爲碩士作。
僞。

京8—004
文徵明　行書七言詩軸
紙爛，剪字裱。

京8—038
王鐸　臨閣帖卷
絹本。
崇禎辛未。

京8—086
何焯　書李白詩卷
高麗紙本。

康熙甲午。

京8—013
☆董其昌　行書別賦卷
　朱蠟箋本。
　真。

京8—130
☆劉墉　雜書蘇黄書畫跋帖卷
　乾隆丁未。下鈐“梅花書屋”
朱文大印。
　真而精。

京8—031
張瑞圖　行書蕭大圜言志卷
　綾本。
　真。尾部割去一截。

京8—030
張瑞圖　行書五言詩卷
　粗絹本。
　天啓二年書。

張瑞圖　書後赤壁賦卷
　天啓甲子。
　真而不佳。

京8—007
☆朱曰藩　行書詩卷
　紙本。
　爲餘庵親家作，近作六首。
　鈐“甲辰進士”、“朱曰藩印”……
　真。

京8—009
詹景鳳　行書天馬歌卷
　萬曆丁酉仲夏望日書於日華
堂，新安詹景鳳。

京8—022
錢謙益　壽吳翁八十壽文卷
　泥金箋。
　後鈐錢氏二大印。
　倩人代書，顔體字。

京8—153
永瑆　雜臨各帖卷
　紅筋羅紋紙本。
　嘉慶辛未。
　精品。

京8—027
楊嘉祚　章草書後赤壁賦卷
　長卷。

鈐"舍利塔主"、"楊嘉祚印"。

京8—062
姜宸英　行書詩二段卷
　有小楷跋及隔水綾上跋。
　鈐"句章姜宸英西滇氏印"、
"葦間書屋"。
　前段《蘭亭》。
　真而精，原裱。
　入賬。

京8—46
法若真　行草詩稿册頁卷
　乙亥八十三歲。

胡克家　行書廬山草堂記卷
　嘉慶五年。

京8—098
高鳳翰　南邨遊山新舊稿卷
　紙本。
　真。

京8—152
趙懷玉　自書詩卷
　贈春帆。
　真。

京8—001
祝允明　草書前赤壁賦卷
　紙本。
　嘉靖改元作。
　真。

京8—002
祝允明　大草書詩卷
　題：春暮宴於蕉静親家，酒
次，因紙筆在案，書以奉答……
　真，晚年。

宋曹　臨帖卷
　綾本。長卷。
　清初。

王鐸　臨帖卷
　偽。

倉兆彬　臨爭座位屏
　八條。
　左右寫。
　嘉道人。

京8—063
孫岳頒　行書七言詩軸

大軸。
真。

宋學洙　行書詩軸
大軸。
真。約康熙。

京8—032
張瑞圖　書王維詩軸
巨軸。
日色纔臨仙掌動……
真。

王鐸　書詩軸
綾本。
真而佳。

京8—039
☆王鐸　書漁磯詩軸
綾本。大軸。
己卯作。
四十八歲。
真。

京8—014
陳繼儒　行書七言詩軸
灑金箋。

賀汪子陶得第二子。

京8—043
☆傅山　草書七言詩軸
絹本。
子晉吹笙蕭史籟……
真而精。

京8—045
歸莊　草書七言詩軸
長軸。
真。

京8—057
何元英　行書五言詩軸
綾本。長軸。
丁未書於潞署。鈐"弶音"。

京8—068
郭振明　草書七言詩軸
長軸。
鈐"郭振明字衛民"、"太保博
平伯印"。

京8—073
董訥　行草七絕詩軸
綾本。長軸。

鈐"丁未探花"。

伊秉綬　行草書臨顔書軸
　紙本。
　真。

丁元公　草書軸

紙本。
款：原公。鈐"邃躬"。
靳伯聲。

米萬鍾　行書詩軸
　巨軸。

一九八三年十月二十四日
中央美術學院

京7—113

☆任頤　人物屏

　泥金箋，設色。大屏，四條。

　光緒辛卯，且住室之頤頤
草堂。

京7—026

☆鄭文林　二仙圖軸

　絹本，設色。大軸。

　鄭滇仙。下鈐"滇仙"白。

　明中期吳、張系統。

×藍瑛　山水軸

　絹本。大軸。

　天啓。

　偽藍瑛款。清初金陵派後學。

×佚名　山水人物軸

　絹本。大軸。

　明人，戴進後學，不佳。

顧子粲　山水軸

　紙本。大軸。

　汪士鋐題。

藍瑛後學。

京7—064

×俞齡　八駿軸

　絹本，設色。

　辛卯。

×清初人　雪蕉軸

　絹本。大軸。

　偽息齋印，鈐"兔公"印。

周之冕　牡丹軸

　絹本，設色。

　清初人，偽周之冕款。畫佳。

京7—098

韓葑　東籬採菊圖軸

　金箋，設色。

　鈐"芳州"。

　康熙左右，仇英後學。

李秉綬　墨菊軸

　真。

×佘文植　雪景山水軸

　紙本。小條。

　嘉道人。

×周棠　花卉軸
　　小條。
　　字少白。

×宋曹　書懷素歌卷
　　長卷。
　　鈐"射陵宋曹"。
　　偽。

弘瞻　行書卷
　　長卷。
　　真。

京7—021
許維新　行書古詩十九首卷
　　絹本。長卷。
　　天啓壬戌。
　　"葺齋"。
　　入賬。

京7—046
×陳衍　竹溪圖卷
　　絹本，水墨。長卷。
　　崇禎癸未，彥回上款。
　　真，畫劣。

一九八三年十月二十五日
中央美術學院

×董旭　鍾馗軸
　大軸。
　清末。

☆徐元吉　松溪水閣軸
　絹本。
　涑水徐元吉。鈐“徐元吉印”
回文、“字文中聞喜人”。
　明清之際。畫法在郭熙、朱
端、戴進之間。

×李青崖等　三友圖橫幅
　李畫松，萬上遴畫梅，吳照
補竹。
　鈐“輞岡書畫”、“爲無名指吐
氣”、“吳照之印”、“白厂”。

京7—090
☆朱昂之　倣黃鶴山樵卷
　紙本，水墨。長卷。
　丁巳款。
　嘉慶二年，四十四歲。
　余集引首“烟雲供養”。

京7—067
×張一齋　溪山無盡圖卷
　長卷。
　金農、張庚、鄒一桂跋。
　畫似石溪後學，乾隆時人。
　張跋、鄒跋皆真。
　入賬。

京7—082
×余省　臨王冕梅花卷
　設色。長卷。
　乾隆壬申作。
　《石渠寶笈三編》著錄。

×清人　漁莊圖卷
　絹本。長卷。
　題仇英。
　金陵後學。

京7—096
☆×陳星　山水屏
　絹本，設色。八幅。
　甲午款。
　入賬。

羅烜　松圖通景屏

十二條。
真。

×方以智　山水軸
綾本。
湖南造，染舊，或染湖色。

×王禮　花卉屏
紙本。四條。
丙午款。
光緒。

京7—091
×丁克揆　荷花鴛鴦軸
絹本，設色。大軸。
越湘丁克揆。鈐“叙之”。
康乾。

京7—093
×姜泓　牡丹錦雞軸
絹本。大軸。
巢雲姜泓，己巳。
康乾間。藍瑛後學。

×張宿　九思圖軸
紙本。大軸。
己丑款。九鷺鷥。

京7—076
×甘士調　指畫鷹圖軸
絹本。大軸。
壬寅作。
乾嘉。
真。

一九八三年十月二十六日
中央美術學院

京7—101
×張熊 花卉册
絹本，設色。十二開。
咸豐丁巳款。

京7—116
吳昌碩 梅花軸
水墨。大軸。
乙未款。
佳。

×蔣元令 山水軸
字芳湖，無錫人。清末。

×墨泉 山水軸
絹本。大軸。
明人。

京7—051
×諸昇 竹圖軸
絹本，水墨。大軸。
辛未。

×明佚名 雪蕉鳳凰軸

絹本。大軸。
破碎。

×唐志尹 雙鳳軸
絹本。大軸。
丙□畫於洛誦軒中，唐志尹。
明人。
黑，破。

京7—064
×俞齡 八駿圖軸
絹本，設色。

×葉道本 三魚圖軸
紙本。
款：道本。

×尹介文 指畫軸
絹本。大軸。
英和題。

張槃 午陰槐下圓光軸
辛巳款。

京7—074
黃慎 鶴圖軸
紙本，設色。

高濱　梅花錦鷄軸
　丙辰款。
　明末。

戴熙　蜷柯瘦石軸
　灑金箋。
　真？

京7—073
李鱓　松風水月軸
　紙本，水墨。

蔡嘉　山水方幅
　絹本。
　癸丑款。

京7—029
陳煥　山水軸
　絹本，設色。大軸。
　萬曆癸丑。

×吳偉　飯牛圖軸
　絹本。大軸。
　吳小僊款。
　明人。

×汪洛年　山水軸

　水墨。
　廙軒上款，甲辰畫。
　倣戴熙，頗相似。

×唐岱　山水軸
　絹本。

京7—037
沈顥　倣倪山水軸
　紙本。小軸。
　戊辰人日，朗道人顥。
　真。

×釋宗欽　山水軸
　紙本，水墨。
　無款。鈐"法名宗欽"白、"字石莊"白。

羅聘　山水軸
　小條。
　真。

京7—081
×董邦達　仿天游生山水軸
　水墨。
　甲申。

京7—040

☆吳焯　江村扁舟軸
　紙本，設色。
　崇禎庚辰款，挖上款。

×陳舒　山水軸
　紙本，水墨。

×王宸　倣山樵山水軸
　丁未款。

京7—020

×胡宗仁　溪橋策杖軸
　絹本，設色。
　壬戌夏五，爲顒翁道兄作。鈐
“宗仁之印”。
　南京人，其兄爲米萬鍾代筆。

×勞澂　倣大癡山水軸
　綾本。
　真。

王原祁　山水軸
　絹本，水墨。
　己丑清明。
　真。

京7—060

王槩　山捲晴雲軸
　絹本，水墨。
　辛巳清和畫於山飛泉立草堂。
　真。

×陸遠　倣黃溪山秋靄軸
　絹本。

×吳昕　倣巨然山水軸
　絹本。
　康雍之間？

石濤　山水軸
　大軸。
　張大千早年倣，字僵，松樹時露
本色。

侯正　山水軸
　絹本。屏條之一。
　袁耀後學。

京7—063

薛宣　夏木山居條
　丁亥倣燕文貴山水。
　專作倣王鑑者，字畫均似廉州。

京7—089
☆潘恭壽　林屋洞天軸
　　倣陸治。
　　真。

×盛惇大　山水軸
　　紙本。
　　字甫山。

×明佚名　倣李唐七賢過關圖軸
　　雙拼絹。大軸。
　　詩塘僞董題。

京7—016
×吳彬　蕉陰高士圖軸
　　絹本，設色。
　　枝隱頭陀吳彬寫。

一九八三年十月二十七日
中央美術學院

京7—004
☆沈周　雲水圖卷

爲執柔丘先生作，弘治癸亥九月，長洲沈周。

文從簡跋。

京7—007
☆林良　古樹寒鴉軸

絹本。大軸。

鈐"林良之章"白、"一善"白朱（不作"以善"）。

京7—078
☆李方膺　芍藥軸

紙本，設色。大軸。

學北宋人筆法於梅花樓，晴江居士。鈐"虬仲"朱。

京7—079
☆李方膺　蜀葵軸

大軸。

鈐"方膺"、"晴江的筆"白。

京7—080
☆李方膺　牡丹軸

大軸。

"晴江寫於梅花樓之東廊碧梧居。"

京7—077
☆李方膺　菊花軸

大軸。

乾隆丙寅，晴江李方膺。

改琦　人物扇面

京7—066
朱倫瀚　殿閣薰風軸

絹本，設色。大軸。

自題指頭畫，臣字款。

入賬。

京7—071
李鱓　松石牡丹軸

紙本，設色。大軸。

"乾隆十六年中春寫，復堂李鱓。"

佚名　雙鷹圖軸

絹本。

無款。
明人，林良後學。
入賬。

林良　雙鷹圖軸
絹本。
林良款不真，畫滯，是摹本，但是明人。

京7—053
沈韶　昭君圖軸
絹本，設色。
壬子。
康熙人，專畫小像。

京7—100
☆費丹旭　仕女雪景軸
絹本。
辛丑。
精。

曾衍東　老人軸
粗筆。真。

佚名　讀碑圖方幅
絹本。大幅。
明人，劉松年後學。佳。

王振鵬　赤壁圖
絹本。大幅。
明人，僞王振鵬款。佳。

京7—024
雅仙　人物軸
絹本，設色。大軸。
二老對奏琴瑟。款：雅仙。
明人。

戴進　雪景山水軸
倣夏珪，精。
明人，僞戴文進款。

京7—092
施文錦　金山勝槩軸
絹本，設色。大軸。
真而精。藍瑛後學。
入賬。

京7—030
張宏　松聲泉韻圖軸
紙本，設色。長軸。
真。
入賬。

京7—006
×張路　牧放圖軸
　絹本。大軸。
　真，描過。

京7—011
陸治　桃源圖軸
　絹本。大軸。
　嘉靖乙丑。
　入賬。

京7—005
☆張路　桃源圖軸
　絹本。大軸。

京7—085
鄭岱　三教圖軸
　絹本，設色。大軸。
　庚申新秋，青霞道人鄭岱。

京7—103
×任薰　秉燭圖軸
　紙本，設色。巨軸。
　同治庚午。

×趙維　多福圖軸
　大軸。

款：鑑湖趙維。
老蓮後學。

×任頤　花鳥軸
　小軸。

京7—108
☆任頤　何以誠肖像軸
　光緒丁丑。

京7—114
×任頤　麻雀軸
　光緒辛卯。

京7—105
任頤　橫雲山民行乞圖軸
　同治七年。
　胡公壽像。

摹韓滉醉學士圖卷
　絹本。長卷。
　有根據之物，樹石略似《高逸圖》。佳。

京7—008
☆陳淳　芙蓉軸
　水墨。小幅。

真而佳。

吳石僊　倣黃鶴山樵通景屏
　四張。
　壬辰款。上有李滌題。
　題"海州全圖"。

京7—018
孫枝　卜林春曉圖卷
　萬曆己丑。

京7—032
×陳遵、凌必正　四季花卉卷
　水墨。
　前三段陳作，後一段凌補。
　丙申初冬，約庵凌必正。

京7—013
張復　雪景山水卷
　絹本。長卷。
　癸丑。
　萬曆四十一年。
　真。

×趙之謙　書七言聯
　僞。

京7—041
×明佚名　貓圖軸
　絹本。大軸。
　明人。

京7—048
×查士標　山水軸
　水墨。大軸。

×任仁發　呂洞賓曹國舅軸
　絹本。大軸。
　八仙之二。
　明人，僞任月山款。佳。

京7—043
×王時敏　倣大癡軸
　淡絳。巨軸。
　辛亥。
　代筆。

佚名　樓閣人物軸
　絹本。大軸。
　明初畫。

×王鑑　倣石田倣北苑山水軸
　絹本。大軸。

癸丑。
臨本。

京7—036
藍瑛　秋山蕭寺軸
　綾本，設色。長條。
　真。

×宋旭　泉石高盟軸
　絹本。
　萬曆庚子。
　上有陳繼儒題，似偽。宋款在
題右，似後填。

×呂學　牛圖卷
　絹本。長卷。
　號海山。

京7—010
×謝時臣　柏鹿圖軸
　絹本。大軸。

×明佚名　漁樂圖軸
　絹本。大軸。
　無款。
　明人。

京7—087
閔貞　嬰戲圖軸
　紙本，設色。大幅。
　真而不佳。

京7—065
郎世寧　蕉陰讀書軸
　絹本，設色。
　右側有挖款，鈐張效彬印。
　下有冷枚印，似原有“臣冷枚
恭畫”款，只餘冷字之撇及恭字
上半。
　真冷枚。

京7—115
鄭文焯　寒山迎福圖軸
　紙本，設色。
　指頭畫。光緒六年庚辰畫。光
緒乙未再題。
　吳昌碩、朱祖謀題。

京7—097
×韓周　仕女軸
　絹本。
　辛亥清和月，鵠江韓周。

京7—031
×張宏　子母牛圖軸
紙本，設色。
入賬。

京7—094
×袁鏡蓉　仕女軸
紙本。
張度光緒二年題，謂贈其祖母者。
袁枚之孫。

京7—104
☆任薰　仕女軸
紙本，設色。
甲申夏仲，阜長任薰寫於怡受軒。鈐"任薰"圓朱。

京7—027
☆鄭文林　女仙圖軸
絹本，設色。大軸。
號顛仙。

京7—025
傅濤　崆峒問道軸
絹本。大軸。
"西泠傅濤寫。"

明中期。

京7—062
×王樹穀　煮茶圖軸
雍正七年，畫於萍軒。

京7—056
×蕭晨　柳陰聽鸝圖軸
絹本。
真。

京7—057
×顧符積　山水軸
絹本，青綠。
松崖顧符積，辛未六月。

京7—015
×吳彬　洗象圖軸
大軸。
萬曆二十年。
真，上部山佳，下部補。

京7—017
周之冕　古檜青芝圖軸
絹本。
萬曆癸未。
真。

京7—009
沈仕　玉簪花軸
　水墨。
　青門山人沈仕。鈐“沈氏懋學”、“沈仕之印”。

京7—075
黃慎　賞梅圖軸
　紙本。
　真而佳。紙有傷。

京7—068
×華嵒　三壽圖軸
　紙本。大軸。
　庚午。
　松樹劣，下有三老人。

京7—002
☆元佚名　羅漢圖軸
　絹本，設色。大軸。
　元人。真而精。

明佚名　品茗圖軸
　絹本。大軸。
　明人，李在後學。佳。

京7—069
☆華嵒　花鳥軸
　紙本。大軸。
　壬申四月。

京7—034
藍瑛　倣黃子久山水軸
　絹本，淡絳。
　己巳秋九月。
　入賬。

明佚名　松鶴圖軸
　絹本。大軸。
　明人。佳。

京7—070
高鳳翰　秋山讀書圖軸
　紙本。

京7—050
樊圻　山水軸
　絹本。小方幅。
　真。

京7—049
×樊圻　山水軸
　絹本。

庚寅畫。
粗筆。

京7—052
×鄒喆　山水軸
　設色。
　壬子秋八月。
　右上角破，補簾紋紙。

藍瑛　倣張僧繇没骨山水軸
　絹本。大軸。
　精。

京7—072
李鱓　松石軸

紙本。
真。

京7—059
×吳定　山水軸
　設色。
　甲辰秋日，法李晞古。

丁雲鵬　羅漢屏
　水墨，細筆。四條。
　鈐“丁九常印”、“道安”白文。
　有僞丁雲鵬款。是丁九常作，
過去均認爲丁雲鵬。

一九八三年十月二十八日
北京畫院
（奎俊、樂峰故宅）

京6—19
薛宣等　清人畫册
　　八片。
　　薛宣、裘毅、胡飛濤（胡湄）、
施静（填款）。

清人　雪景軸
　　黑畫。

仇英　春夜宴桃李園圖軸
　　絹本。大軸。
　　萬曆乙卯，芊田樸題，送某人
北上公車。
　　明人，款僞，畫爲片子中之上等。

京6—39
吳昌碩　天竺湖石軸
　　紙本，設色。大軸。
　　丁酉款。

王武　松石花卉軸
　　大軸。
　　僞。

虛谷　梅花圖橫披
　　上書“怪力亂神”四字。
　　僞。

京6—17
朱白　桃花源圖軸
　　絹本，青緑。大軸。
　　丙子。鈐“天藻”。
　　王石谷後學。佳。

京6—16
☆蘇宣　白雲紅樹軸
　　絹本，設色。
　　挖上款。鈐“蘇宣字仲展”、
“金門待詔”。
　　藍瑛後學，極似藍。

京6—22
黃鼎　牛圖軸
　　絹本，設色。大軸。
　　雍正戊申長夏寫韓大冲筆，凈
垢老人黃鼎，時年六十有九。
　　牛摹《五牛圖》者。真。

京6—34
程致遠　牡丹軸
　　絹本，設色。大軸。

庚戌且月橅徐崇嗣法，南溟生
程致遠。鈐"南溟"。

沈顥　倣王蒙山水軸
　　大軸。
　　偽。

黃海玼　松鹿軸
　　紙本。巨軸。
　　庚辰作。
　　有石濤題詩。
　　偽。

京6—31
邊壽民　蘆雁軸
　　紙本，設色。
　　乾隆丁卯。

京6—25
李鱓　松竹梅軸
　　紙本。大軸。
　　乾隆七年，爲子翁之子有山作。
　　真而不佳。

京6—21
楊晉　匯水村居圖卷
　　絹本，設色。

康熙癸巳。
精。

京6—30
華冠　石緣圖卷
　　絹本。
　　道光壬午。
　　行樂圖。

京6—28
王承詰　松林行騎圖軸
　　絹本，青緑、勾金。
　　款：小摩王承詰。
　　婁東人，乾隆。

京6—40
吳昌碩　篆書石鼓文軸
　　絹本。大軸。
　　己未。
　　七十六歲。
　　精。

京6—27
鄭燮　行書五言詩軸
　　橫幅。
　　真而劣。

京6—26
黃慎　行書五言詩軸
　真而佳。

京6—08
張瑞圖　七言詩軸
　絹本。

京6—04
盛茂燁　山水軸
　絹本，設色。
　真而不佳。

京6—29
☆袁耀　天香書屋軸
　絹本，設色。
　己未。

費丹旭　仕女軸
　絹本。

費丹旭　仕女軸
　紙本。
　臨窗一仕女。挖填款。

京6—24
華嵒　疏枝刷羽圖軸

紙本。
　爲仰見學兄作，壬戌。
　真。

京6—15
查士標　南山山色圖軸
　紙本。大軸。
　作於潤江官舍。

明佚名　漁樵問答圖軸
　絹本。大軸。
　佳。

京6—02
☆沈周　青山綠樹軸
　絹本。大軸。
　上有齊白石題。
　沈款真，畫不佳。

京6—03
☆汪肇　松風樵話軸
　絹本。大軸。
　鈐“汪克□印”，“海雲仙子記”。

京6—06
藍瑛　秋林唱和圖軸
　絹本。

丙申款。

京6—01
明佚名　松下撫琴軸
　　絹本。大軸。
　　真。

京6—09
唐寅　攜琴訪友圖軸
　　絹本。大軸。
　　偽款。似杜堇。

京6—32
羅聘　雙色梅花橫披

絹本，水墨。
伊秉綬題。
精。

明佚名　山水軸
　　絹本。
　　李在後學。佳。

京6—07
藍瑛　雪景山水軸
　　長軸。
　　真。

一九八三年十月二十九日
北京畫院
（沙井胡同）

明佚名　花卉草蟲卷
　絹本。
　明後期。

京6—05
藍瑛　倣倪山水圖卷
　水墨。未裱。
　壬辰作。
　有清人題。
　精。

京6—18
☆王翬　臥遊圖册
　絹本。十六開。
　庚申款。
　于思泊舊藏。
　畫時代及水平不甚一致。畫有
來歷，非真。
　石谷題及惲題真，改琦跋真。

京6—33
奚岡　倣古山水册
　小册，十二開。

丙申畫。
　二十年後又題。

京6—12
☆龔賢　雲山林屋軸
　絹本，水墨。
　款：野賢。
　真而佳。

明佚名　山水軸
　絹本。
　無款。
　李在後學，明中期，片子。

仇英　上林圖卷
　絹本，大設色。高頭長卷。
　偽。清初物。

藍瑛　寒鴉軸
　絹本。長軸。
　款不佳，疑後添。

明佚名　大斲輪圖軸
　絹本。
　片子。

京6—23
☆唐岱　重巒叠翠軸
　　絹本，設色。
　　丁未冬日，唐岱恭畫。

京6—41
吳昌碩　菊石圖軸
　　紙本。

吳昌碩　竹石圖軸
　　紙本。
　　爲貞臣畫。

陸鳴謙　山水軸
　　絹本。
　　己未。
　　清初。

京6—11
明佚名　十二圓覺菩薩軸
　　絹本，設色。原裝。
　　萬曆李太后造。無款。

京6—10
明佚名　十方法界輪王聖衆圖軸
　　原裝。

明萬曆李太后命造。無款。

趙樞　倣小李金碧山水軸
　　巨軸。
　　僞款，印亦重蓋。

石濤　山水軸
　　小幅。
　　汪向未藏。
　　僞。

京6—37
任薰　花鳥册
　　八開，小册。
　　甲申，恰受軒。

京6—13
韓鑄　雲山林屋軸
　　字冶人。

京6—14
藍孟　山水軸
　　絹本，設色。
　　乙巳款。
　　與藍瑛幾乎無別，稍軟。

一九八三年十月三十一日
中國美術館

京3—068
☆朱耷 芝鹿圖
　四條屏之一。
　無款，有印記"可得神仙"。

京3—068
☆朱耷 松鶴圖
　紙本。四條屏之一。
　無款，鈐有"可得神仙"印。

京3—071
王翬 山寺水村軸
　絹本。
　丁亥款。
　擬北苑山水。

京3—085
周璕 飛錫圖軸
　絹本。
　題：嵩山周璕。

王蒙 □□林壑圖軸
　紙本。
　至正二年。

御題。五璽。
不真。

京3—065
☆樊圻 山徑騎驢軸
　絹本。
　題：鍾山樊圻。

張雨 霜柯秀石圖軸
　紙本。
　鮑恂題。
　汪氏古香樓印。
　畫、題均偽。

京3—013
文徵明 叠嶂飛泉圖軸
　紙本，設色。
　乙卯五月。
　石綠已退。

京3 —029
☆尤求 風雲起蟄圖軸
　絹本。
　風雲起蟄。萬曆紀元仲夏望
日，長洲尤求製。
　詩塘王世貞題。

京3—151
改琦　廬陵詩意軸
　　絹本。
　　紫薇花。題：廬陵詩意。
　　真。

京3—078
☆王原祁　倣一峰老人山水軸
　　乙亥。上款樹翁。
　　爲孫岳頒作。
　　沈德潛邊跋。
　　崔毅忱舊藏。
　　精。

京3—042
☆倪元璐　竹石軸
　　絹本。
　　壬申初夏，爲昭如辭兄作。
　　精。

陳洪綬　仕女軸
　　絹本。
　　洪綬寫於青碧書堂。
　　僞。

京3—077
☆石濤　江干訪友軸

紙本，設色。
　　上題畫語録一段。鈐"西方之
民"。

朱耷　圖屏
　　絹本。

袁江　春江花月夜圖軸
　　絹本。
　　戊寅長至。

董其昌　山水軸
　　絹本。
　　上有長題，云"與王遜之、吳
駿公等同遊"。

京3—117
金農　醉鍾馗圖軸
　　紙本。
　　七十三歲作。
　　真。

京3—024
☆錢穀　竹林覓句圖軸
　　紙本。小條。
　　丁丑夏。
　　五璽。

真而精。

陸治　杏花鴛鴦圖軸
　紙本。
　庚申作。
　款不真，畫佳，是同時人作。

京3—068
☆朱耷　芙蓉雙鳧軸
　紙本。四屏之一。

京3—002
☆陳容　雲龍軸
　雙經粗絹。小條。
　款：所翁。
　羅天池題。

沈周　雄雞軸
　水墨。小軸。
　題七絕一首。

京3—025
徐渭　觀音軸
　紙本。
　幻有知花，涉無盡波。一刹那
間，坐見波羅。天池渭。

京3—104
☆華喦　柳下調弦圖軸
　絹本。
　辛未春作。
　佳。

楊文驄　山水軸
　紙本。
　偽。

京3—080
☆禹之鼎　牟司馬像軸
　絹本。
　康熙四十四年，爲司馬牟老
先生。
　上有石清題詩，款：髯翁夫子
誨正。
　真而精。

京3—075
☆惲壽平　撫北苑溪山無盡圖軸
　絹本。
　丁卯，玉老道翁有移家湖山之
興，因以此圖贈之。

黃公望　山水軸
　絹本。小幅。

謝題。

僞。

☆仇英　秋江待渡圖軸
　絹本。大軸。
　摹本。

京3—009
☆杜菫　祭月圖軸
　絹本。大軸。
　無款。董其昌題爲《祭月圖》，
以贈韓元介。
　精。

明佚名　二仙圖軸
　絹本。大軸。
　黑畫。

京3—119
黃慎　蘇武牧羊軸
　紙本。大軸。
　乾隆十八年。

京3—050
明佚名　岳陽樓圖軸
　長條。

謝題。
黑畫。

文伯仁　太湖圖軸
　紙本。
　隆慶己巳。
　摹本。真本在故宮。

藍瑛　倣大癡山水軸
　絹本。長條。
　壬辰作。
　真而不佳。

京3—068
☆朱耷　蘆雁軸
　水墨。四條之一。
　有款。
　真。

京3—097
☆蔣廷錫　竹圖軸
　絹本，水墨。
　辛巳冬，爲青翁作。
　真。

高其佩　指畫菊花雞冠花軸
　紙本。大軸。

填色。款不好，似描。

釋弘仁　山水軸
水墨。小條。
偽。

京3—028
周之冕　芭蕉雄雞圖軸
絹本。大軸。
真而不佳。絹黑。

京3—122
黃慎　柳禽軸
紙本。
張朝墉題。
偽。

明佚名　蒼鷹攫兔圖軸
絹本。

京3—061
龔賢　雲壑橋亭軸
水墨。
似切小。

京3—129
李方膺　梅花軸

紙本。
乾隆十一年。

京3—015
☆唐寅　湖山一覽圖軸
紙本，設色。
乾隆題詩。
周臣作。

張問陶　猿圖軸
絹本。小軸。
款真，畫劣。

京3—047
☆浯濱　麻姑獻壽圖軸
大軸。
佳。

藍瑛　擬王若水梅花軸
絹本。
戊戌款。
款不真，樹有李鱓意，下部樹
石又似藍瑛，偽。

陳洪綬　人物軸
絹本。大軸。
偽。

高克恭　雲山軸
　偽。
　偽董題。謝題。

明佚名　雙喜圖軸
　絹本。
　謝題。

程嘉燧　山水軸
　小軸。
　偽。

惲壽平　倣宋人桂兔圖軸
　絹本。大軸。
　有怡親王印。
　偽。

京3—049
明佚名　醉歸圖軸
　絹本。大軸。
　粗筆。

徐枋　山水二軸
　偽。

京3—114
李鱓　雞菊軸

紙本，設色。
乾隆十八年。

京3—073
王武　牡丹軸
　絹本。長軸。
　丙寅新正爲□翁老表兄先生
六十壽作。

鄭燮　蘭花竹石軸
　紙本。大軸。
　真。

京3—118
☆金農　梅花軸
　紙本。長條。
　二色梅。七十四翁。
　真。

京3—012
文徵明　夏木垂陰軸
　紙本，設色。大軸。
　癸卯。
　粗筆。畫殘泐，重描。

明佚名　蘆雁圖軸
　絹本。大軸。

京3—121

☆黃慎　詠梅圖軸

　紙本，設色。

　老翁捧瓶梅。題：詠雙江郡齋
八月梅花。

　早年。

京3—046

王魯伯　湘皋清趣軸

　絹本。

　墨竹塊石。鈐“墨之”、“光禄
之印”。

一九八三年十一月一日
中國美術館

李日華　山水軸
　　紙本，水墨。
　　唐寅畫派，無名人畫。偽李日華題詩，挖填加入。

京3—082
周璕　嵩華毛玉圖軸
　　絹本。
　　款：周璕。
　　疑是人物故實屏條之一。

何尊師　葵石猫圖軸
　　絹本。大軸。
　　明人黑畫。
　　龐萊臣洋裝貨。

京3—133
帥念祖　指畫山水軸
　　紙本。
　　款：蘭皋帥念祖指畫。鈐“念祖”、“蘭皋”二印。

京3—067
☆朱耷　秋窗竹韻軸

　　紙本。
　　圓光中畫一虎子插靈芝。
　　約五十九至六十之間，款作𡂖。

京3—138
☆袁耀　唐人詩意圖軸
　　絹本。小幅。
　　擬“打起黃鶯兒”意。邗上袁耀。
　　畫較清秀。

黃道周　松石軸
　　綾本。
　　偽造。

周璕　待渡圖軸
　　絹本。
　　款偽。

董其昌　秋江漁艇軸
　　絹本。大軸。
　　陳繼儒題。
　　李芝陔印。
　　偽。

顧眉　梅花軸
　　偽。

王芑孫、曹貞秀題真。

朱夲 魚圖軸
　紙本。
　甲戌畫。
　一魚。
　下部水草後加，可惜。

京3—081
周璕 進酒圖軸
　絹本。
　鈐"周璕之印"白、"崑來"朱。

京3—128
方士庶 秋山牧牛圖軸
　紙本，水墨。小條。
　乾隆乙丑作。
　真而不佳。有傷補。

徐枋 山水軸
　絹本。
　偽。

京3—109
高鳳翰 雞冠花軸
　紙本。

乾隆戊辰秋八月，南阜老痹
左手。

戴熙 雙松軸
　紙本。
　丙辰。
　偽。

京3—027
吳彬 三教圖軸
　絹本，設色。大軸。
　案虹橋上客吳彬。鈐"吳氏文
中"、"吳彬之印"。

京3—051
☆明佚名 嬰戲圖軸
　絹本，設色。大軸。
　明前期。

關思 山水軸
　絹本。
　壬戌冬日畫於有年堂，關九思。
　真。絹破爛。

鄭燮 竹石軸
　紙本。
　真而不佳。

沈周　山水軸
　絹本，青綠。巨軸。
　吳寬題。
　舊倣。

京3—019
☆仇英　採芝圖軸
　絹本。大軸。
　篆書·採芝圖。款：仇英實
父製。

京3—153
費丹旭　紅燭題詩條
　絹本。
　真而佳。

京3—103
☆華嵒　紅白芍藥軸
　絹本。大軸。
　上下二段題。
　辛亥初夏坐研幽書舍點筆，新
羅山人嵒。
　真而精。

馬守真　蘭花軸
　紙本。小條。
　王夢樓題，字不好，印偽。

高其佩　柳下騎驢軸
　紙本。大軸。
　款：鐵嶺道人指頭……
　偽。

吳鎮　竹圖軸
　絹本，水墨。大軸。
　偽。

張崟　山水軸
　紙本。大軸。
　道光九年。
　不佳，真。

鄭燮　石圖軸
　紙本。
　偽。

京3—146
羅聘　麻姑獻壽軸
　綾本。大軸。
　隸書款：金牛山人羅聘。
　極似黃慎。印真。

黃宗羲　歲寒堅貞軸
　偽作。

京3—084
☆周璕　雲龍圖軸
　絹本，水墨。大軸。
　款：嵩山周璕。

京3—008
☆劉俊　劉海戲蟾軸
　絹本。大軸。
　款在右下：劉俊。
　真而精。

京3—083
周璕　關羽讀春秋軸
　絹本，設色。大軸。
　真。

京3—141
邊壽民　菊蟹圖橫披
　紙本，設色。
　乾隆五年作。三段題。
　粗筆。真。

京3—107
高鳳翰　牡丹軸
　絹本。
　玉堂柱石。雍正戊申，右手畫。

閔貞　倣白石筆意山水軸
　紙本。大軸。
　真而不佳。滿紙墨點淋漓。

邊景昭　蘆雁軸
　偽。

京3—004
☆元佚名　飼馬圖軸
　絹本。巨軸。
　有稽察司半印。
　元人。精。

周璕　松下鍾馗圖軸
　絹本。大軸。
　清人，偽周璕款。

唐寅　雪山圖軸
　巨軸。
　正德己卯。上有王鏊題。
　偽。明人畫，謝時臣後學。

京3—018
☆呂紀　花鳥軸
　絹本。巨軸。
　有款。
　真。

高其佩　指畫山水軸
　　紙本。大軸。
　　僞。

陳淳　山水軸
　　絹本。
　　僞。

京3—006
☆沈周　萱草葵花卷
　　二段。
　　真。

京3—022
☆王穀祥　水仙圖並書水仙賦卷
　　絹本。
　　己未作。
　　精。

京3—150
王學浩　文選樓圖卷
　　紙本，設色。
　　戊辰。

李流芳　山水圖
　　僞。

陳淳　花卉卷
　　四段。
　　僞。明人。

沈周　赤壁圖卷
　　紙本，設色。
　　祝枝山書《賦》。“子畏先生持
石田翁前、後《赤壁圖》示余，
閲之再四，疑即子畏之筆，叠石
法大癡，暈墨效北苑。予甚奇
之，遂樂爲之書蘇長公二賦云。
友生祝允明記。”
　　畫僞。字不佳，印不真。

京3—064
☆查士標　雲山煙樹圖卷
　　紙本，設色。

莫是龍　山水卷
　　紙本。
　　僞。

京3—031
趙左　長江疊翠卷
　　紙本，設色。
　　丙辰春日寫。
　　謝云真。

疑不真。

明佚名　牛圖卷
　設色。六段。
　加僞元大德款。

京3—058
蕭雲從　山水卷
　紙本，淺絳。長卷。
　庚子款。有長題。
　真而劣。

戴本孝　山水卷
　水墨。
　焦墨乾皴。不真。

王維烈　花鳥卷
　絹本。五幅一卷。
　馬雲鳳對題。
　晚明畫，填款及印。

京3—111
汪士慎　梅花卷
　絹本。袖卷。
　癸亥款。
　真。

京3—156
如山　山水卷
　絹本。
　乙亥。

京3—001
☆蘇軾　瀟湘墨竹卷
　楊元祥隸書題畫上，款：元統
甲戌二月書，元祥。鈐"楊氏夢
鷟"。
　元人摹本。元統隸書與遠山同
一墨色層次。

一九八三年十一月二日
中國美術館

京3—026
☆丁雲鵬　洗象圖軸
　紙本，設色。
　真。

京3—016
☆朱邦　採蓮圖卷
　紙本，水墨。
　張寰書引首。
　細筆人物。前七絕一首，款：
朱邦。
　陳道復書《採蓮曲》。紙本。
白陽山人陳道復書於錫山道中，
庚子秋日。鈐"大姚"圓朱、"道
復"朱、"白陽山人"白。

京3—003
倪瓚　鶴林圖卷
　"鶴林圖。爲玄初畫。瓚。"
　前後隔水徐守和崇禎甲戌題。
　有文徵明、文彭、文嘉、董其
昌、程正揆等跋。
　畫爲臨本，跋真。

徐渭　花卉卷
　紙本，水墨。
　後題有行書七古。
　臨本。

施原　策蹇圖册
　絹本。
　庚寅。放道人。
　揚州施原作，見《揚州畫舫録》。

京3—076
☆石濤　山水册
　水墨，設色。十一開，原對開
小册，改裱方册。
　後有題一開，故十二開。實際
缺一開。
　後有跋，題"壬午復展"云云。
　真而精。

京3—143
☆羅聘　蘭竹册
　羅紋紙本。八開。
　爲璞莊觀察作。
　真而精。

京3—033
☆文從簡　瀟湘八景册

紙本。八開。

癸未畫。

文氏自對題。

後有金聖歎跋，崇禎甲申款。

京3—032

趙左　山水册

　絹本。八開。

　真而精。内二頁極似北苑。

京3—070

王鞏　山水册

　絹本，設色。八開。

　乙亥六月。

京3—152

費丹旭　十二金釵册

　絹本。八開。

　己亥初夏寫於環溪草堂，費丹旭。

　真。

梅清　山水册

　水墨。八開。

　癸酉初春，瞿山清。

　七十歲。

　謝以爲不真。

粗筆。不似老年筆。

金農　花卉册

　絹本，水墨。

　甲戌款。

　楊云已見三本（遼博有一本）。

　僞。

京3—094

上官周　人物册

　淡設色。

　己未。

　真而俗。

京3—207

☆任頤　花卉屏

　磁青絹本，金繪。六條。

　光緒庚寅。

　精。

京3—179

任頤　花鳥屏

　紙本。四條。

　同治壬申。

　真。

京3—212
任頤　花鳥屏
　　紙本。四大條。
　　辛卯。
　　內一條斑鳩精。

任頤　麻雀通景屏
　　四小條。
　　辛卯。
　　不佳。

京3—216
任頤　歸田清趣軸
　　設色花鳥。
　　不佳。

京3—200
任頤　桃源圖軸
　　紙本。
　　丙戌。

京3—175
任頤　倣老蓮人物軸
　　紙本。
　　同治丁卯，任頤小樓甫摹陳老
蓮……

任頤　禮佛圖軸
　　紙本。

京3—193
☆任頤　桐蔭仕女圖軸
　　甲申。

一九八三年十一月三日
中國美術館

京3—220
任頤　焚香祝天軸
　紙本，設色。大軸。

任頤　山水人物軸
　爲正卿總戎作。

京3—185
任頤　鍾馗醉酒圖扇
　戊寅，爲子鶴作。

任頤　紫藤軸
　紙本。小幅。
　作任頤。早年。

任頤　鳥軸
　光緒癸未。

任頤　米顛拜石圖軸
　爲襧蓀作，壬午。

☆任頤　山水軸
　絹本，金碧青緑。
　同治五年丙寅作。

京3—174
任頤　人物故事圖軸
　同治五年。

任頤　碧桃雙燕軸
　辛卯。

京3—213
任頤　採蓮圖軸
　壬辰。

任頤　放鴨圖軸
　小軸。
　爲濮泉作，壬辰。
　佳。

任頤　李將軍射石圖軸

京3—209
任頤　荷花雙鷺圖軸
　長條。屏之一。
　辛卯。

京3—208
任頤　松蕉雙鳩軸
　長條。屏之一。
　辛卯。

京3—211
任頤　投壺圖軸
　　紙本。大軸。
　　光緒辛卯，爲景華作。

京3—214
任頤　芝鹿圖軸
　　壬辰。

任頤　紫藤花鳥軸
　　爲少川作。

京3—181
☆任頤　屏開金孔雀軸
　　大軸。
　　丁丑作。

京3—186
任頤　行旅圖軸
　　庚辰。

京3—190
任頤　溪山觀泉圖軸
　　壬午。

京3—183
任頤　竹雞圖軸
　　丁丑。

京3—192
任頤　蘇武牧羊圖軸
　　大軸。
　　癸未。

京3—199
任頤　承天夜遊圖軸
　　丙戌。

京3—187
任頤　停琴聽泉圖橫披
　　庚辰。

京3—203
任頤　羲之愛鵝圖軸
　　戊子。
　　佳。

京3—222
☆任頤　無香味圖軸

京3—205
任頤　溪亭秋靄圖軸

庚寅，爲景華作。

京3—210

☆任頤　東山絲竹圖軸

大軸。

辛卯。

人物劣。

京3—177

☆任頤　東津話別圖卷

同治七年。

蒲華題。

京3—191

☆任頤　花卉册

絹本。十二幅。

壬午。

京3—238

☆吳昌碩　蟠桃圖軸

大軸。

甲寅。

京3—248

吳昌碩　花果屏

四條。

庚申、乙丑……不同一年。

一九八三年十一月四日
中國美術館

京3—228
☆吳昌碩　十二洞天梅花冊
　小冊,十二開。
　癸亥,爲彊邨作。
　前有朱古微像,王一亭畫。
　前又加郭蘭枝山水一片。
　精品。

京3—258
吳昌碩　雜畫冊
　橫幅,十二開。
　佳。

京3—257
☆吳昌碩　山水樹石花鳥冊
　十二開。
　丁卯,八十四歲作。
　即去世之年。
　"汗漫悦心"籤題。
　精品。

京3—218
☆任頤　雜畫冊

橫幅,八開。
精品。

京3—246
吳昌碩　雜畫花卉冊
　十二開。
　丁巳;己未作。
　對幅書石鼓文。
　書畫均精。

京3—230
吳昌碩　蘭花軸
　水墨。
　己亥,爲穗卿作。
　佳。

京3—259
☆吳昌碩　桃花軸
　設色。
　無款。有漏字,小字補題。
　精。

京3—232
☆吳昌碩　盆菊圖軸
　大軸。
　題二詩。甲辰款。

京3—249
吳昌碩　紫藤軸
　庚申款。
　真而精。

京3—226
吳昌碩　瓶荷圖軸
　己丑。
　佳。

吳昌碩　梅花軸
　光緒十三年，倉碩吳俊。

早年，細筆。

京3—167
☆任薰　花卉屏
　紙本。十二幅。
　乙亥寫於吳門恰受軒。
　精。

京3—161
任熊　列仙酒牌畫稿册

一九八三年十一月五日
中國美術館

京3—149
黃易　溪山入夢扇面
　水墨。

京3—023
文伯仁　山水扇面
　金箋，設色。
　癸亥款。

虛谷　魚枇杷圖
　二頁。
　真。

京3—116
李鱓　花卉山水册
　橫幅，十開。
　題：墨磨人。鈐“李鱓”。
　真而佳。内一蓮藕淡墨乾皴
成，爲邊壽民之濫觴。

金農　雜畫册
　絹本。橫幅。
　甲戌款。
　僞。

京3—089
☆袁江　花卉鳥獸册
　絹本。八開。
　“壬寅春，袁江畫。”鈐“袁江
印”白、“文濤”朱。
　“壬寅三月，邗上袁江畫。”

京3—091
☆袁江　山水人物册
　絹本。六開。
　無紀年。
　是燈片。精。微破。

顧澐　山水册
　紙本，水墨。方幅。
　畫稿。無款，有印。
　有庚寅陸恢題。爲朗夫畫。

京3—110
汪士慎　梅花册
　十開。
　己未。畫於青杉書屋。
　精。

邊壽民　雜畫册
　小册。
　真。

京3—173

顧澐　倣諸家山水册
　　橫幅，十二開。
　　壬申四月。
　　真而精。

曹澂　花卉册
　　八開。
　　粗筆。佳。

任薰　花卉册
　　甲申，作於恰受軒。
　　偽。印似翻刻。

改琦　人物册
　　白描。小册。
　　嘉慶庚午，改琦。
　　款字與他幅上字不同。

高簡　倣古册
　　水墨、設色。十二幀。
　　有張適題，紙不同。
　　偽。

任薰　人物册
　　設色。橫幅。

　　癸未春作。
　　偽。

袁江　山水册
　　十二幀。
　　金城題籤。
　　偽而劣。

李唐　漁父圖軸
　　歸莊題。
　　偽，片子。

朱耷　荷花屏
　　紙本。四條，特長。
　　無款。
　　張大千作。

朱耷　八哥軸
　　寱歌草堂作。
　　偽。
　　偽石濤題。

方薰　補梅軸
　　偽。

方士庶　端午小景軸
　　己巳端午。

蛙、蛇、艾、菖蒲。
真。

京3—063
☆方以智　山水軸
水墨。
七絕一首，後題"青原鈯室"，
下署"藥地愚者智"。
後榮寶見一件、香港書上見一
件，均不佳。刪去。

京3—074
王武　紫薇雄雞軸
大軸。
丙寅秋。
真。

京3—130
李方膺　梅花軸
水墨。
乾隆十七年，作於合肥。
字極似李復堂。佳。

京3—066
朱耷　荷花軸
水墨。大軸。
甲戌之至日畫，八大山人。

六十九。
開始八字作兩點。
劉云：六十至七十作"畫"，
七十至八十作"寫"。

京3—160
任熊　四紅圖軸
爲禮庭作，乙卯款。

方薰　爲鍾馗照鏡圖配竹石軸
絹本。大軸。
"丁巳天中節……方薰寫竹石。"
真。

方士庶　倣山樵山水軸
紙本。大軸。
戊辰春，方士庶。
疑不真。

任熊　柳艇仕女橫披
爲星蔉作，庚戌款。
真。

京3—034
☆李流芳　倣大癡山水軸
水墨。
甲子款。

京3—087
☆王昱　倣山樵山水軸
　絹本，設色。
　樵雲王昱。

京3—035
王維烈　貓石軸
　戊寅午月危危日。

京3—131
李方膺　荷花軸
　乾隆十八年作，寫於金陵之
借園。
　真。

京3—158
虛谷　梅花金魚軸
　紙本，設色。
　卓如上款。
　佳。

京3—157
虛谷　六合同春圖軸
　紙本，設色。大軸。
　畫百合、瓶梅。
　真。

文徵明　雪景寒林策蹇軸
　絹本。大軸。
　早期倣。

任預　柳下仕女軸
　真。

丁雲鵬　佛像軸
　大軸。
　倣劉松年法。丁雲鵬。
　偽款，畫佳。

京3—113
李鱓　歲寒圖軸
　乾隆元年孟春作。
　竹簍中有松、竹、柑等，下有
火盆、火箸。
　精。

京3—115
李鱓　松鶴軸
　長軸。
　乾隆十八年作。

明佚名　雙雉軸
　絹本。大軸。
　佳。

文徵明　山水軸
　　青緑。
　　早倣。

京3—052
明佚名　竹鳩圖軸
　　紙本，水墨。長軸。
　　無款。
　　通景屏之一。
　　石似姚公綬。佳。

京3—112
☆李鱓　花卉屏
　　四條。

雍正五年，墨磨人李鱓。
　　茉莉、建蘭、盆荷、梧桐、古
木豆花。

京3—159
☆虛谷　四季花卉屏
　　紙本，設色。四條。
　　梅、蘭、菊、水仙。
　　真而佳。

李育　寒鴨軸
　　紙本。
　　不真。清末。

一九八三年十一月七日
中國美術館

京3—106
☆華嵒　倣八大山人魚扇面
　　爲穠亭作。鈐"巖穴之士"。

京3—105
☆華嵒　雜畫册
　　絹本。八開。
　　丙子，作於講聲書舍，時年
七十有五。

陳洪綬　花卉卷
　　絹本。
　　舊摹本。

趙之謙　龍門山人營壽藏圖卷
　　水墨。
　　引首趙自題。
　　後蔡鼎書《記》。
　　吳昌碩題。
　　真。

京3—045
張瑞圖　行書前赤壁賦卷
　　綾本。

崇禎丁丑。
真。

京3—044
張瑞圖　秋興八首卷
　　紙本。
　　崇禎丙子秋孟草於東湖之邊湖
亭，白毫庵道者瑞圖。

京3—014
☆唐寅　行書詩卷
　　録詩十七首：《落花詩》七首，
《漫興詩》十首。
　　嘉靖改元清明日，晉昌唐寅
書。鈐"唐伯虎"、"學圃堂"朱
文二印。
　　題款處有裁截痕，《落花詩》自
第一首後截去，接末六首。

京3—145
☆羅聘　移居圖卷
　　紙本，水墨。四段。
　　畫上無款，鈐羅聘印。
　　原對開橫册，每幅後有二人
題。後道光癸巳葉舟跋。均兩峰
上款。

吳昌碩　書札册
　致潘蘭史。

京3—021
☆謝時臣　鴻濛奇遇圖軸
　絹本。
　真而佳。

京3—102
☆華喦　深山客話圖軸
　絹本，水墨、淡設色。大軸。
　"雍正八年七月寫於興高堂"。
　四十九歲。
　字倣南田。真而精。

京3—101
☆華喦　江干遊賞圖軸
　絹本，設色。
　丁酉夏四月坐南園草樓摹古，
白沙華喦並題。
　下角鈐"南園草樓"方白。

京3—056
明佚名　人物故實圖軸
　絹本。大軸。
　無款。
　明初倣馬、夏者。精。

京3—123
黃慎　策蹇尋梅圖軸
　紙本。大軸。
　雪景。

京3—017
葉澄　鍾馗夜遊軸
　紙本。大軸。

京3—054
明佚名　觀瀑圖軸
　紙本，水墨。大軸。
　無款。
　明人。似杜菫風格。

京3—270
倪田　三俠圖軸
　紙本，設色。大軸。
　光緒辛丑。
　真。

京3—120
☆黃慎　荷花鷺鷥圖軸
　大軸。
　七十一歲作。

京3—037
☆魯得之　竹石圖軸
　紙本，水墨。
　款：千巖。鈐“魯得之印”
回白。

京3—040
藍瑛　溪山玄對圖
　紙本，淺絳。大軸。

京3—135
袁耀　江深草閣圖軸
　絹本。大軸。
　畫“五月江深草閣寒”杜詩
意，甲子款。
　墨色死，絹新，疑不真。

京3—072
王翬　夏木垂陰圖軸
　絹本。大軸。
　己丑款。
　倣巨然山水。早期摹本，或是
代筆，自己略加修飾？

京3—134
☆袁耀　荷塘高隱軸
　絹本，設色。大軸。

野水多餘地，青山半枕橋。戊
午畫。
　精。

京3—053
明佚名　柳塘集禽圖軸
　絹本，大軸。
　無款。
　明人，呂紀後學。佳。

沈仕　雪景山水軸
　絹本。
　青門山人沈仕。
　偽。

董其昌　山水軸
　絹本。
　山川出雲，爲天下雨。董玄宰
倣巨然筆。
　玄作玄。康熙以後作。

京3—126
☆黃慎　柳蔭垂釣圖軸
　紙本。大軸。
　下鈐有“東海布衣”大印。
　真而佳。

查士標　石門秋望圖軸
　紙本。
　曹溶、張恂題。

程璋　三壽作朋圖軸
　三龜。

京3—062
☆龔賢　山水軸
　絹本。
　爲衷翁作。詩首句"深山古寺
映霞曛……"。
　精品。

京3—007
沈周　迴溪試杖圖軸
　絹本。
　有景暘題。
　精品。

查繼佐　山水軸
　綾本。
　鈐"查繼佐"朱、"伊璜氏"白。
　僞。

京3—164
☆趙之謙　雙清圖軸

　紙本。
　佳。

京3—137
☆袁耀　潯陽餞別圖軸
　絹本，設色。
　己巳款。
　精品。

京3—059
龔賢　長江茅屋圖軸
　絹本。
　辛亥。爲立之作。有長題，
云：住揚州二十年……
　畫簡筆。

邊壽民　蘆雁軸
　紙本。
　雍正癸丑。
　真。

京3—010
☆吳偉　人物軸
　絹本。
　款：小僊。下一印"□□山
人"。

京3—165
趙之謙　梅花雙蝶軸
　　設色。
　　早年。

佚名　山水樓閣軸
　　絹本。大軸。
　　無款。
　　袁氏後學。

京3—147
☆羅聘　達摩像圖軸
　　設色。
　　真而佳。

鄭燮　竹石圖
　　"石依于竹，竹依于石，弱草
靡花，夾雜不得。"
　　真。

鄭燮　蘭竹軸
　　大軸。

爲殷薦作。

袁江　緑野堂圖軸
　　絹本。
　　裁割之餘。

明佚名　山水軸
　　明人。佳。

京3—142
☆羅聘　鍾馗醉酒圖軸
　　大軸。
　　癸丑，爲時齋作。
　　上款爲汪承霈。

京3—098
☆高其佩　扁舟蘆雁圖軸
　　絹本，設色。大軸。
　　康熙戊子款。
　　真而精。

一九八三年十一月八日
中國美術館

京3—155
劉德六 荷花白鷺圖軸
　紙本，設色。
　佳。

京3—272
吳慶雲 夏山烟雨軸
　紙本，設色。
　戊申款。

徐祥 人物軸
　辛巳。
　任頤弟子。

釋髡殘 山水軸
　設色。小幅。
　戊申款。
　汪慎生偽作。

京3—170
任薰 試硯圖軸
　紙本，設色。大軸。
　老蓮風格。真而佳。

京3—020
陳淳 芙蓉軸
　水墨。
　款殘，筆稍尖。
　有"筆研精良人生一樂"朱文
長印，即陳氏印。

惲壽平 紫雲珠帳軸
　絹本。
　舊臨。

京3—005
☆夏昶 竹圖軸
　絹本，水墨。大軸。
　無款。鈐"遊戲翰墨"朱。
　楊榮題。
　存陳鴻壽、錢杜邊跋。
　真而精。

京3—176
任頤 任薰像軸
　設色。
　阜長二叔大人命畫。戊辰冬十
月同客蘇臺。
　李嘉福（吳待秋丈人）題。
　真而精。時阜長三十四歲。

華嵒　擬古人物軸
　　偽。

高其佩　山水軸
　　偽。

京3—163
趙之謙　花卉軸
　　四條之一。
　　同治甲子。小雲上款。
　　真而佳。

鄭燮　竹圖軸
　　水墨。
　　真。

京3—036
陳元素　蘭花軸
　　庚戌款。
　　謝以爲畫真，題可疑。
　　諸題疑出一手。

京3—060
龔賢　半山草屋圖軸
　　絹本。
　　戊辰作。
　　啓云可疑。

石濤　山水軸
　　紙本，水墨。
　　丙寅作。
　　偽。

京3—041
楊所修　竹圖軸
　　綾本，水墨。
　　戊戌之秋於金陵，寫贈息六老
公祖。
　　明末成都人，與阮大鋮來往。
字法王鐸。

鄭燮　蘭花軸
　　紙本。大軸。
　　八叢。乾隆甲申，爲笠磯大師
作。題“八畹未成”云云。
　　真。

京3—140
楊春　花卉軸
　　絹本，設色。大幅。
　　己未，苕溪煦霞楊春。
　　題法林良，實沈銓後學。

京3—030
袁尚統　歲朝吟興軸

紙本，設色。

辛巳秋作。

真而精。

黃慎　鷹圖軸

偽。

京3—093

張遠　水村圖軸

絹本，設色。

癸巳款。鈐“張遠”、“超然”、

“無悶道人”、“天涯道人”。

南田之友。

京3—086

蔡澤　東籬採菊軸

紙本，水墨。

壬午。

粗筆。

與鄒喆同時。

京3—090

袁江　春雷起蟄圖軸

絹本，設色。

癸卯，爲正翁作。

精。

陸治　鷹攫兔軸

大軸。

明人。偽陸治款。

京3—039

☆藍瑛　暮山凝紫圖軸

絹本，設色。

戊戌秋仲畫於西溪之凝紫山

莊，石塢雪頭陀藍瑛。

真而精。

京3—125

黃慎　蘆荻游鴨圖軸

紙本，設色。大軸。

真而不佳。

京3—043

☆陳洪綬　聽琴圖軸

絹本，設色。

老遲洪綬畫於吳山。鈐“陳洪

綬印”白、“章侯”朱。

真。

京3—108

高鳳翰　古梅軸

爲汝南老表弟，辛酉九月二十

八日，南阜山人左手。

佳。

京3—100

☆高其佩　指畫洛神圖軸

絹本。小幅。

康熙甲午作。

佳。

京3—148

☆潘恭壽　烟雲閣圖軸

紙本，設色。

辛丑冬作。

王文治題。

京3—048

陳一潢　肖像軸

絹本，設色。大軸。

無款。鈐“勉初陳一潢畫”方朱。

京3—095

馬元馭　花溪好鳥軸

絹本，設色。

栖霞散人馬元馭。鈐“馬元馭印”白、“栖霞散人”朱。

精品。

京3—127

☆郎世寧　松柏九鶴軸

絹本。大軸。

臣郎世寧恭畫。

馮恕藏印。

石是唐岱畫。餘郎自繪。真而佳。貼落。

黃慎　蘆雁軸

紙本。大軸。

真而不佳。

京3—079

禹之鼎　竹圖軸

綾本，水墨。

“辛巳嘉平擬蘇文忠筆意爲子青老先生教粲，廣陵禹之鼎。”

管道昇　墨竹並書修竹賦卷

偽。片子。

京3—139

☆袁耀　九成宮圖屏

絹本，設色。十二條。

京3—166

錢慧安等　海上名人畫稿冊

一百一十二頁。

錢慧安、徐祥、任薰、周峻、沈兆涵、鄧啓昌（鐵仙）、胡公壽、張熊。

同文書局石印。稿本。

一九八三年十一月九日
中國美術館

京3—269
倪田　放馬圖軸
　　設色。
　　丁酉。
　　倣新羅山人。真。

京3—088
俞齡　駿馬圖軸
　　絹本，設色。巨軸。
　　丁亥長夏寫於墨竹廬。
　　真。

鄭燮　幽蘭竹石橫幅
　　乾隆庚辰。
　　真。

京3—198
任頤　人物故事軸
　　光緒丙戌。
　　真而佳。

京3—136
☆袁耀　水殿納涼軸
　　絹本。巨軸。
　　擬"楊柳風多水殿涼"句意。
丁卯仲春，邗上袁耀。
　　精。

京3—225
金彩　倣古山水册
　　水墨。十二開。
　　字心蘭，號瞎牛。
　　吳昌碩、胡三橋、顧若波
等題。

京3—154
姚燮　花卉册
　　絹本，設色。八開。
　　壬子款。

何翀　蘆雁扇面
　　廣東人，清末。

一九八三年十一月十日
榮寶齋

京11—040
明佚名　霜篠宿雁軸
　　絹本，水墨。大軸。
　　無款。
　　有僞"天曆之寶"及晉府印。
　　明人，林良　派。佳。

明佚名　天王像軸
　　絹本，設色。
　　無款。
　　明前中期。

京11—001
唐佚名　佛名經殘片☆
　　無款。
　　唐末五代人。

京11—036
☆明佚名　千手觀音軸
　　設色。大軸。
　　無款。
　　水陸。佳。明前中期。

京11—037
明佚名　竹溪舟泊圖軸
　　絹本。
　　無款。
　　明初人，馬遠一派。精。

佚名　石榴山禽圖
　　絹本。大軸。
　　無款。
　　後期作僞。

佚名　人馬圖軸
　　絹本。
　　無款。
　　明清之間舊片子。

周文矩　山水軸
　　絹本。
　　舊假貨。明末清初。

明佚名　畫像軸
　　絹本。大軸。
　　無款。
　　明人。佳。

京11—004
史道碩　圉人調馬圖軸

絹本，設色。大軸。
偽題史道碩。
謝、劉云是元人。
樹幹似明人。明人。

京11—008
張路　雪溪漁艇軸☆
絹本。大軸。
無款。鈐“張路”白。
上有挖補二塊，是挖去“平山”二字。
人面挖補。

明佚名　畫像
明前中期。佳。

清佚名　倣宋團幅
絹本。
劣。

京11—038
明佚名　桂枝月兔圖軸☆
絹本。
明人。

吳之麟　重陽高會圖軸
絹本。

嘉慶癸酉。
劣。

郭廎　小像並自題贊軸
嘉慶元年款。
偽，字不對。

明佚名　雙鶴軸
絹本。大軸。
無款。
不佳。明後期。

京11—039
明佚名　春柳宿雁軸
絹本。大軸。
無款。
明人。不佳。

明佚名　人物軸
絹本。大軸。
二人執艾。
無款。右下角鈐“陳遹聲印”白。
清初人。

京11—035
☆明佚名　題壁圖軸

絹本。
僞"巨然"二字款。
明人。佳。

元佚名　倣郭熙山水軸
絹本。大軸。
謝云是明倣。
佳。

明佚名　牡丹軸
絹本。大軸。
片子。

明佚名　貨郎圖軸
絹本。大軸。
無款。
明後期。

京11—003
☆元佚名　文殊像軸
小幅。
無款。
金元人。佳。

京11—074
朱耷　拒霜游魚圖軸
紙本。

八大山人寫。
晚年，七十以後作。八字作二點，大字作入。

京11—073
☆朱耷　巖下游魚圖軸
紙本。
晚年。大字作又，早於前軸。

京11—075
朱耷　鳧鷹魚雁圖屏
絹本。四條。
荷塘野鳧、秋鷹、鞠水游魚、蘆雁。
八大山人寫。
大作又。精。

京11—076
朱耷　獨鹿圖軸
絹本。
無款。鈐"八還"。

京11—069
☆朱耷　石禽圖軸
紙本。
壬申之二月既望涉事。八大山人。

八作〉〈。

朱耷　花鳥軸
　紙本。
　个山傳棨。
　偽。鳥是晚年形式。亦未見个
山、傳棨二字號連用之例。

京11—072
☆朱耷　倣北苑山水軸
　紙本。
　倣董北苑畫法。公。
　精。

京11—017
丁雲鵬　松下説法圖軸☆
　水墨。
　丙午款。
　工緻，疑是丁九常作。

京11—135
釋明儉　鶴林烟雨軸☆
　壬戌之秋。
　自題“吾師張夕庵夫子”。
　張釡弟子。

京11—071
朱耷　鹿圖軸☆
　絹本。
　無款，有二印。
　真而佳。

京11—055
朱睿誉　秋山水閣圖軸☆
　紙本。
　乙酉秋日寫，僧誉。鈐“僧誉
之印”、“七處”。

京11—032
☆萬壽祺　午纛神女圖軸
　絹本，白描。小軸。
　上有癸未五日題，楷書。左下
角有款：彭城萬壽祺畫。
　崇禎十六年。
　下有劉位坦題。

京11—099
☆上官周　艤蓬出峽圖軸
　紙本，設色。
　丙戌冬日作。
　真。

京11—124
萬上遴　指畫梅花軸
　　紙本。
　　爲芝圃制府作。
　　佳。

京11—018
☆丁雲鵬　六祖像軸
　　紙本，水墨。
　　詩塘林則徐題。
　　精。

京11—051
王鑑　溪山圖軸
　　絹本，設色。小幅。
　　倣大癡山水。丙辰爲令翁作，
推其爲風雅之宗，必爲一著名人。

京11—119
王宸　倣大癡山水軸
　　紙本，水墨。
　　癸巳十月。

王武　松樹山茶橫幅
　　殘册頁。
　　鈐"三槐世家"。
　　真。

京11—092
☆王雲　雪溪舟行軸
　　絹本，設色。
　　乙未作。戊申再題。
　　六十四歲畫，七十七歲題。
　　真而精。

京11—091
☆王雲　秋江漁笛圖軸
　　絹本，設色。
　　乙酉。
　　精。

一九八三年十一月十一日
榮寶齋

董其昌　山水並對題册
　直幅，六開。
　偽。

京11—048
蕭雲從　山水册☆
　紙本，設色。八開。
　丁酉。
　真。

京11—108
高鳳翰　山水册☆
　紙本，設色。直幅，八開。
　乾隆丙辰。右手。

董其昌　山水册
　直幅，小册。
　有對題。
　偽。
　後有顧澐畫，真。

京11—118
陸飛　山水册☆
　設色。八開。

郭麐，陳曼生跋。

京11—086
陸㬉　山水册☆
　設色。八開。
　雲間陸㬉寫。
　真。

周禧　花卉册
　絹本，設色。十開。
　周禧作。
　款不真。去有款二開，填周禧
款。清初人。

韓袞　花卉册
　絹本，設色。八開。
　鈐有“韓袞”。
　清初人。

清人　花卉册
　絹本。
　鈐鄒一桂印。不真。

京11—136
陶琯　山館紀幽册☆
　四册。一、二册各十二開，
三、四册各十開，共四十四開。

張廷濟題籤。
辛卯、癸巳等款。

京11—109
☆高鳳翰　雜畫册
　設色。十二開。
　雜畫十二種。癸亥，左手。
　真而精。

蔣廷錫　花卉册
　絹本，設色。
　清後期僞。

費丹旭　仕女圖册
　白描。
　僞。

京11—103
高其佩　指畫扇面册☆
　八開。
　一書七畫。
　真。

吳世賢　蘭竹册
　紙本，水墨。
　清中期。近於諸昇。

京11—030
吳焞　倣古山水册☆
　絹本，設色。
　天啓丙寅倣古□□册。
　□□處後改"人十"二字。
　原不止此。撤去數頁，改鈐
"啓明"二字小印。

京11—138
居廉　花卉册☆
　紙本，設色。十二開。
　真。

李鱓　花卉册
　水墨。四開。
　乾隆三年。
　真。

京11—021
董其昌　行楷自書詩册☆
　十開，袖珍册。
　真。

京11—023
陳繼儒　行書詩册☆
　紙本。八開。

崇禎丙子八月，七十有九。
真。

京11—122
桂馥　臨漢碑十六種册
真。

京11—078
朱彝尊　經義考稿本册☆
散箋接裱。
真。

文徵明　詩册
舊倣。

京11—133
王玉燕　蘭花册☆
設色。八開。
王玉燕倣陸治畫，丁未五月畫。
王文治題詩。
土文治之孫女。

查士標　山水册
水墨。直幅。
倣。

趙之謙　扇面團幅册

八開。

京11—102
曹澗　山水册☆
紙本，設色。十開。
極似石谷，優於楊晉。

京11—126
潘恭壽　臨文徵明拙政園圖册
紙本，水墨。八開，直幅。
真。

京11—006
祝允明　行書連昌宮辭樂志論
等册
直幅。
正德丁丑。
真。

祝允明　楷書黃庭經册
僞。

京11—007
祝允明　草書前後赤壁賦册
十四開。
甲申作。
真而佳。

京11—026
莫是龍、文震孟、邢侗　手札
册☆
　　真。

京11—022
董其昌　行書詩册☆
　　金箋。九開。
　　有陳宗彝、湯貽汾題。
　　真。

文徵明　楷書千字文册
　　嘉靖丙戌作。
　　五十七歲。
　　黃庭堅體，款似文彭，但年份
不對，疑是文彭僞爲之。年代、
印章均對。

鄭燮　楷書曲子册
　　首殘。
　　不真。

京11—070
朱耷　楷書千字文册
　　壬申款。
　　首行題：千字帖興嗣綴文。
　　真而精。

董其昌　書札册

文徵明　書離騷册
　　上、下二册。
　　八十一歲作。
　　邵松年物。
　　舊倣。

工肇　臨董北苑萬壑松風軸
　　絹本。
　　舊倣。

京11—121
☆王文治　臨蘭亭叙軸
　　冷金箋。
　　辛亥。
　　精。

京11—066
王式　明月清泉圖軸
　　絹本。
　　乙亥款。

王敬銘　倣高尚書山水軸
　　絹本。
　　代筆，王石谷後學作。其人爲
王原祁弟子。

京11—137
王素　柳下游魚圖軸
　紙本，設色。
　真。

京11—050
☆王鑑　山水軸
　紙本，設色。大軸。
　己酉清和，倣趙文敏筆。
　佳。

京11—093
王雲　海屋添籌軸
　絹本，設色。
　己酉，祝怡翁壽。
　真。

京11—044
☆王鐸　倣米山水軸
　綾本。小軸。

京11—042
王鐸　玉泉山望湖亭詩軸
　絹本。巨軸。
　己卯。
　真。

京11—043
王鐸　行書重遊湖心寺詩軸☆
　綾本。
　甲申作。
　真而佳。

京11—067
方亨咸　秋林遠寺軸
　絹本，設色。
　康熙十一年，爲聲翁作。
　粗筆。真。

京11—115
方士庶　春林雨意軸
　紙本。大軸。
　真。

方以智　碧落長松圖軸
　金箋。小幅。
　款：無可道人。
　詩塘方苞楷書題，康熙壬午，
款：族孫苞謹題。
　此圖香港有一件，與此全同。

方士庶　山水軸
　小軸。

雍正辛亥。
真。

京11—123
方薰　蘭竹軸
　瀟金箋。小幅。
　真。

方薰　西汀灌蘭圖軸
　真。

文徵明　行楷書詩橫幅
　紙本。
　大字法黃。真。印僞。

文徵明　行書詩軸
　紙本。大軸。
　真而不佳。

一九八三年十一月十二日
榮寶齋

劉若宰　字條
　絹本。
　真。

杜立德　行草字條
　鈐"純一氏"、"大學士章"。
　真。

李梓瑤　楷書觀源山房記
　道光。
　廣東人。楷書似王澍。

嚴繩孫　行書條
　爲純如作。
　僞。

京11—094
汪士鋐　行楷書聯句一首軸☆
　紙本。
　爲起亭書。
　真。

文徵明　山水軸

絹本，水墨。
僞。

京11—132
周鎬　看松圖軸
　紙本，設色。
　癸未。
　丹徒派，夕庵後學。

京11—012
☆呂紀　雙鶴軸
　絹本，設色。大軸。
　有款。
　真而佳。

周棠　竹石軸
　字少白。
　真而劣。

京11—024
米萬鍾　行書七言詩軸☆
　綾本。
　尊拙園之三。
　真。

邊鸞　孔雀軸
　大軸。

偽，清以後片子。

藍瑛　山水軸
　絹本，設色。
　偽。

京11—025
☆歸昌世　竹圖軸
　金箋，水墨。

京11—049
☆蕭雲從　石磴攤書圖軸
　紙本，設色。
　"己酉初夏，七十四翁雲從。"

京11—114
☆方士庶　臨王西園山水軸
　絹本，水墨。
　有題謂：董其昌云"王西園爲
華亭先輩，與錢鶴灘同時"云云。

周夢龍　梅石軸☆
　萬曆壬子。
　明人作。疑填款。

京11—059
祁豸佳　行書七絕詩軸☆

綾本。
真。

京11—107
☆沈銓　雪蕉眠鶴軸
　絹本，設色。
　乾隆己巳。鈐"不礙雲山"朱。
　精。

京11—057
☆周蕭　溪橋策杖軸
　紙本，水墨。
　崇禎八年。
　字"公調"。似袁尚統一派。

閔貞　雙馬軸
　紙本，水墨。
　真而劣。

京11—101
☆葉雨　板橋霜跡軸
　金箋，設色。方幅。
　乙未。
　金陵派。

京11—065
☆李愫　行書五言詩軸

綾本。

爲牧翁老世台作，題：古鶴城弟李愫。

字有董、米意。

沈士充　倣山樵山水軸

癸酉。

僞。

孫隆　三陽開泰圖軸

紙本。

石芝孫隆（另一人）。

詩塘有崇禎辛巳張世遠題。

李鱓　松石軸

水墨。

乾隆十一年。

疑不真？

伊秉綬　隸書師儉堂橫匾

嘉慶十年。

真。

杜鰲　指畫山水軸

紙本。

乾隆丁亥。

真而劣。

京11—060

歸莊　行書五言詩軸☆

絹本。

真而佳。

京11—079

蕭晨　淮南招隱圖軸☆

綾本，設色。大軸。

丙申秋。

已破碎。

法若真　山水軸

綾本，水墨。

款：黃山。

細筆。

文徵明　山水軸

絹本，水墨。

詩塘有僞張鳳翼、王穉登等題。

僞。

京11—077

姜宸英　行草贈高士奇詩二首軸☆

真。

京11—098

俞齡　放鶴圖軸

綾本，設色。
安期俞齡。
真。

京11—082
蕭啓禎　杜詩軸
綾本。
雪苑蕭啓禎。
干鐸後學。

查士標　松圖軸
絹本。
真而劣。

羅聘　葡萄軸
僞。

黃易　獨秀山訪詩圖軸
紙本，水墨。
僞。

京11—061
法若真　行書七律詩軸
大軸。
癸亥。
真。

張宏　兔圖軸
直幅。

京11—134
屠倬　行書七絕詩軸☆
紙本。

京11—127
黃易　隸書五言聯☆
金箋。
蔗園上款。
真。

京11—105
華嵒　松林文會圖軸☆
絹本，水墨。
康熙丁酉，白沙華嵒。迎首上
鈐“白沙”朱。
三十六歲。
周肇祥邊跋。
真。

京11—106
☆華嵒　春蘭綬帶軸
絹本，設色。
真而不佳。

京11—110
黃任　行書藕絲詩軸☆
　　紙本。
　　甲戌，七十二歲作。
　　真。

京11—056
寧蘭　隸書宋人詩軸☆
　　綾本。
　　石城寧蘭芳谷氏。乙酉。
　　字似鄭谷口。

京11—120
☆梁同書　張維斗墓表軸
　　乾隆三十八年。
　　陸紹曾隸書額。
　　張燕昌之父。

京11—002
☆盛懋　清溪漁者軸
　　紙本。小幅。
　　至正己亥仲夏……寫於"安分
齋"。

京11—089
楊晉　梅竹白頭軸☆
　　絹本，設色。

　　壬寅。
　　佳。

翟繼昌　倣文徵明山水軸
　　紙本，設色。
　　真。

京11—054
戴明說　竹圖軸☆
　　綾本。小幅。
　　癸丑。

京11—088
張玉書　行書詠王恂節孝詩軸☆
　　綾本。
　　真。

楊晉　牛圖軸
　　絹本，設色。
　　癸卯。
　　款劣，但真，不佳。

曾鯨　胡□像
　　明人。加僞曾鯨印。

京11—029
惲向　深山秋樹軸☆

綾本，設色。

華嵒　牡丹軸
　絹本。
　脱色，字板。

戴明説　竹圖軸
　綾本，水墨。
　上半裁。
　真。

京11—027
許光祚　章草書滕王閣詩軸☆
　綾本。

凌畹　竹圖軸
　絹本，水墨。
　題：眉山凌畹。
　真。畫極劣。

京11—068
戴本孝　摹沈石田松石軸☆
　綾本。方幅。
　爲計改亭畫。
　真。

京11—064
程澇　山水軸
　綾本，設色。
　乙丑作。
　清初人，近王鐸。畫劣。

陳鴻壽　行書七言詩軸☆
　辛未。

京11—087
章采　溪橋激湍軸☆
　絹本，設色。

陳獻章　行書詩軸
　紙本。
　弘治己酉款。
　僞。

張瑞圖　行書詩軸
　絹本。

京11—063
蘇宣　疏林遠岫軸☆
　絹本，水墨。
　字仲瞻。
　極似藍田叔。

京11—083
魯佐　行書七言詩軸☆
　綾本。
　明末清初。真。

京11—052
龔賢　野客高居圖軸☆
　紙本，水墨。小軸（大畫裁
餘）。
　丁卯。

鄭簠　隸書軸☆
　大軸。

京11—111
錢陳群　行書論書軸
　紙本。長軸。
　真而佳。

京11—058
顧見龍　夜宴桃李園軸☆
　絹本，設色。
　甲寅夏，倣元人筆。

一九八三年十一月十四日
榮寶齋

京11—090
吳雯　行書雜詩卷☆
　　紙本。
　　癸未夏五。
　　楷書款，柳體。字有王世貞、
干穉登意。
　　山西人。

劉墉　手札卷
　　附王傑一通。
　　真。

佚名　春院鬥雞圖卷
　　絹本。
　　無款。
　　片子。康熙。

金氏族譜卷
　　前有像，後有紹興、寶祐勒。
　　均抄件。

京11—010
文徵明　東皋圖卷☆
　　絹本，設色。

有袁裘、皇甫濂、皇甫涍、趙
昊等題。
　　文徵明自書引首“東皋”二字。
　　真。

夏珪　松壑鳴泉圖卷
　　畫明人，填“夏圭”偽款。
　　邵寶題，真。

京11—014
☆夏言　行書仙壇雅集聯句詩卷
　　嘉靖十一年……桂洲夏言書於
壇之雲臥軒。
　　大字。字如陳白沙、文徵明。

唐寅　山水卷
　　偽。
　　邵彌偽題。

京11—104
沈廷瑞　溪山泛艇卷☆
　　紙本，設色。
　　己亥人日試筆。
　　有黃易題。
　　徽派。

仇英　郊遊古蹟圖卷

絹本。

前引首許初書"郊遊古蹟"四篆字。改子羽上款。

後有明王同祖等諸家詩，贈子羽。

畫是後配入者，頗佳，倣仇者。

龔賢　山水卷
　紙本。
　偽。

李因　花卉卷
　紙本，水墨。

京11—131
☆張孟皋　雜花卷
　絹本，設色。
　有吳昌碩、陸恢等題。
　真。畫極劣，色平鋪。
　趙之謙、吳昌碩均學之。

孫克弘　花卉卷
　冷金紙本，設色。
　己酉，七十八作。
　老假貨。

馬守真　蘭石卷

款不真。明人。

蔡襄　謝御書詩表卷
　偽。有避暑山莊印。全套照摹。

京11—016
史元麟　百禽圖卷
　紙本，設色。
　越華山人史元麟，萬曆庚辰作。
　真。其人未詳。

京11—015
張鹵　行書白雪詞卷☆
　紙本。
　萬曆甲申。
　朱睦㮮和詞。鈐有"聚樂堂"印。
　真。

京11—129
黃均　洞庭秋泛卷
　紙本，設色。
　庚子，贈梅麓。
　真而佳。

孫克弘　百花圖卷
　紙本。
　引首自書：瑤圃長春。

自題七十五歲作。
偽。

惲向　自書詩卷
綾本。
偽。

初彭齡　行楷書卷
書學歐。

文徵明　山水卷
並自題。
偽。

趙孟頫　廬山七道圖卷
絹本。
片子。集倣者。佳。有本之物。

趙孟頫　楷書大洞玉經卷
八月十日寫。
舊倣。明前期？

京11—009
文徵明　山塘朱戀功五十壽頌卷
嘉靖二十三年作。
七十五歲。
張寰、王紹和詩。

中空一段。
似文彭代筆。

龔賢　山水卷
水墨。小卷。
偽劣。

京11—100
☆王敬銘　補王原祁皆山圖卷
絹本，設色。高頭巨卷。
康熙丙申。
張英、李光地（何焯代）、王
項齡、王鴻緒題。
真而精。

范景文　行書卷
偽。

宋曹　行書詩卷
絹本。
真。

黃向堅　尋親圖卷
紙本。
徐世昌引首。
偽劣。

京11—130
☆劉彥冲　水木明瑟卷
　設色。
　無款。
　程庭鷺、顧文彬題。
　名泳之。

明佚名　臨郭熙溪山秋霽圖卷
　與波士頓藏本全同。

京11—031
張瑞圖　行書前赤壁賦卷☆
　花綾本。
　戊辰。

文徵明　蘭竹卷
　舊倣。

徐渭　花卉卷
　水墨。

萬曆壬辰。
字不佳。舊臨本。
徐云真。
後見真本於歷博，此爲僞本
無疑。

京11—112
李鱓　花卉卷☆
　紙本，設色。
　康熙後壬寅作。
　精。

京11—139
☆趙之謙　甌中物産卷
　紙本，設色。
　贈江弨叔，咸豐十一年作。
　題"第一本"。
　精。

一九八三年十一月十五日
榮寶齋

吳鎮　山水軸
　　至正辛卯。
　　僞。

方士庶　山水軸
　　乾隆丙辰。
　　僞。

京11—028
藍瑛　秋山啜茗軸☆
　　綾本，設色。
　　丙戌重九畫於當湖之南署。
　　佳。

京11—145
☆吳昌碩　梅花軸
　　紙本。
　　庚子款。
　　真。

京11—020
☆董其昌　青林長松圖軸
　　紙本，水墨。
　　真而精。

京11—053
龔賢　松谷圖軸☆
　　絹本，水墨。
　　半畝龔賢。
　　粗筆。

京11—011
☆文徵明　雲泉煙樹圖軸
　　絹木，設色。
　　王穀祥、彭年題。
　　粗筆。真。

京11—062
☆查士標　雲樹江村圖軸
　　紙本，水墨。
　　癸卯款。
　　真。

任頤　花鳥軸
　　四條之一。
　　僞。

任頤　人像軸
　　似真。

京11—128
☆張崟　嵩華仙踪圖軸

紙本，設色。
甲戌爲馮母徐太夫人作。
真。

京11—019
王舜國　獻壽圖軸
　　紙本，水墨。
　　倣松雪人物。真而劣。

京11—080
☆王翬　擬李營丘江干七樹圖軸
　　紙本，水墨。
　　壬辰。

京11—013
☆仇英　松溪高士軸
　　紙本，水墨。大軸。
　　仇英實父戲墨。鈐“仇氏實
父”、“桃花隖裏人家”白。
　　粗筆。粗。

京11—113
☆黃慎　踏雪尋梅圖軸
　　紙本，設色。大軸。
　　七十七歲作。

李鱓　青松牡丹軸

紙本，設色。大軸。
真。

京11—005
沈周　花下雄雞圖軸☆
　　紙本，設色。
　　款真。雞極劣。是題人僞作者。

京11—096
袁江　夏木深陰圖軸
　　絹本，設色。
　　辛丑。
　　真而精。

京11—117
☆袁耀　九如圖軸
　　絹本，設色。大軸。
　　己卯。

鄭燮　書軸
　　僞。

京11—116
☆鄭燮　竹石軸
　　大軸。
　　乾隆己卯。
　　真。

京11—146
吳昌碩　松梅圖軸
　　乙卯。
　　真。

京11—095
黃鼎　倣馬麟静聽松風軸
　　雍正戊申。
　　真。

京11—034
明佚名　雪梅九鳥圖軸☆
　　絹本。大軸。

邊壽民　蘆雁軸
　　紙本。大軸。
　　真。

高其佩　鍾馗軸
　　大軸。
　　僞。款爲挖填。

京11—144
任頤　雙貓圖軸

紙本，設色。
癸巳。

京11—097
☆袁江　牧羝圖軸
　　絹本，設色。大軸。
　　精。

京11—142
任頤　麻雀軸
　　絹本，設色。横幅。
　　癸未，爲幻樵作。

京11—081
☆石濤　山麓聽泉圖軸
　　紙本，水墨。大軸。
　　癸酉款。

京11—143
任頤　紫藤珍珠雞軸
　　紙本，設色。大軸。
　　己丑。
　　真。

一九八三年十一月十六日
中國歷史博物館

京2—46

☆王雲　倣高房山山水軸

　絹本，設色。

　"法高房山筆。己卯嘉平月，
王雲。"

　康熙三十八年。

　精。

李迪　花禽軸

　絹本。

　謝云明後期。

　清人作，僞李迪。

吳昌碩　梅花軸

　僞。印章鋅版。

京2—35

文點　山水軸☆

　紙本。

　乙亥。款：南雲文點。

　有五璽。

　真而佳。

京2—51

華嵒　清碉古木圖軸

　紙本，水墨。

　無年代。

　精。

永瑢　古雪軒圖軸

　紙本。

　諸王子題。

　真。

潘恭壽　倣米山水軸

　紙本。

　爲心農作。

　王夢樓題。

　僞。

京2—36

惲壽平　菊花軸

　紙本，白描。

　丁巳。

　真。上部殘。

王原祁　倣梅道人山水軸

　庚辰款。

　劣而僞。

京2—61
張洽　倣大癡山水軸
　紙本，淡絳。
　戊戌款。
　真。

文徵明　雪景山水軸
　紙本。小軸。
　吳歷後學。偽。

金農　羅漢像軸
　紙本。
　無款，有二印。
　羅聘代筆。紙右側有邊印，
已切去，只餘一綫。疑是切去一
條，去原款，改鈐金農印。

京2—12
☆項聖謨　古林散步軸
　紙本，水墨。
　崇禎庚辰。
　詩塘有吳山濤題。
　真而不佳。

京2—24
查士標　山水屏☆
　絹本，設色。八條。

無年款。
真，畫不佳。然絹本少見。

京2—38
高簡　倣李成萬峰積雪軸☆
　絹本。小軸。
　真而不精。

京2—32
王翬　倣梅道人雲嵐林壑軸☆
　紙本，水墨。
　辛卯，儼老上款。
　八十歲。
　款真，畫不佳，疑代筆。

京2—20
顧見龍　品茶圖軸☆
　絹本，設色。
　題：臨仇英。
　真。

京2—29
王翬　倣王舍人山水軸☆
　紙本。
　丙子款。
　六十五歲。
　真而不佳。

京2—40
王原祁　倣大癡山水軸☆
　紙本。
　癸酉款。
　款字向内移。
　早年筆。真而不佳。鬆散，無晚年板實之弊。

京2—63
王宸　倣梅花道人漁父圖軸
　紙本，水墨。
　乾隆壬子。
　真而劣。

京2—50
潘崇寧　杏林春曉圖軸☆
　絹本，設色。
　甲午款。
　清人作。

京2—34
王翬　司馬温公獨樂園圖軸☆
　絹本，設色。
　六十左右。
　真。

京2—16
王鑑　倣王蒙九峰讀書圖軸
　紙本，水墨。
　真而佳。

京2—18
龔賢　白雲錦樹軸
　絹本，水墨。
　無年款。
　真而劣。

京2—72
左錫蕙　倣宋石門林下仕女軸
　紙本，設色。
　辛巳。
　咸豐人。

京2—43
☆王原祁　倣大癡山水軸
　絹本，設色。
　康熙己丑，爲金器公作。
　即其弟子金永熙。

京2—14
王鐸　臨蔡襄帖軸☆
　綾本。

京2—07

文嘉　映樹蘭舟軸☆
　　紙本，水墨。小軸。
　　真。

京2—39

王翬　翠竹江村圖軸
　　絹本，設色。
　　真，極似王石谷。

京2—22

☆查士標　邘江放棹軸
　　水墨。
　　庚戌。
　　真而佳。

京2—44

王原祁　山水軸
　　紙本。
　　康熙辛卯七十歲，爲紫翁畫。
　　即米漢雯。
　　真。紙已灰暗。

京2—37

高簡　慧香夜話圖卷☆
　　紙本，設色。
　　辛未，爲聖一作。

有藍漣引首。
　　後有跋，均題德園作。應爲高
簡之號。

郭熙　山水卷
　　袁江、李寅後學。僞。
　　有諸僞題。

王鑑　山水卷
　　紙本，水墨。
　　僞。

朱治憪　山水卷
　　絹本。
　　董其昌書馮八十壽詞。
　　後有陳眉公等題，爲馮青方題。
　　董其昌書僞，爲替換的摹本。
其餘真。

京2—42

☆王原祁　溪山煙靄圖卷
　　紙本。
　　辛巳畫。
　　倣梅道人。

京2—68

永瑢　遠浦連帆圖卷

紙本。

鈐有"避暑山莊"印。

永瑢　山水卷

京2—09

董其昌　北固山圖卷 ☆

　絹本，設色。

戊申。

又臨《蔡明遠帖》。

書畫一整絹相連。真而精。

徐賁　山水卷

　紙本，水墨。小卷。

　有長題，似羅聘字，挖去款，

改徐賁。

一九八三年十一月十七日
中國歷史博物館

吳鎮　秋山古寺圖軸
　　紙本。
　　僞。清初，似石谷早年。

文徵明　修竹賦圖及楷書賦軸
　　紙木，水墨。
　　僞。

京2—10
趙左　溪山花隱圖軸☆
　　絹本，設色。
　　辛亥作。
　　真。

吳歷　山水軸
　　紙本，水墨。
　　癸丑，爲松原作。
　　側有松原題，作"松原居士"。
　　爲蔡松原作，改加吳歷款，僞
題爲松原大兄作。

京2—56
董邦達　煙嵐飛瀑軸☆
　　絹本，水墨。

　　倣宋石門筆。無款，有印。
　　四屏之一。

京2—31
王翬　倣盧鴻草堂圖軸
　　紙本，水墨。
　　庚辰。
　　精。

劉墉　行草書軸
　　冷金箋。
　　不佳，字劣。

王問　漁父圖軸
　　紙本，水墨。
　　僞劣。

張賜寧　山水軸
　　爲時齋作。
　　真而不佳。

京2—62
王宸　爲鐵瓢作山水軸
　　紙本。
　　己丑。

董其昌　山水軸

絹本。
辛未。
明人做。

王原祁　倣大癡山水軸
　絹本。
　康熙甲午，七十三歲。
　熙作"熙"，誤。
　僞，早年做。

陸治　山水軸
　水墨。
　僞。

袁瑛　芙蓉菊花軸
　綾本。
　白下袁瑛。
　真而劣。

京2—21
法若真　山水軸
　綾本。
　無款，有印。
　真。

王澍　行書軸
　紙本。

真而不佳。

京2—64
鄭岱　西湖圖軸
　絹本，設色。
　丙子。
　寫於雲蘿書屋，澹泉鄭岱。
　新羅弟子。

冒襄　蕉石軸
　僞劣。

嚴煜　臨李成山水軸
　紙本。
　己卯作。
　不知何人。似乾嘉間畫。

王翬　松篁激澗圖軸
　絹本。
　乙未。
　僞本。

藍瑛　山水軸
　絹本。
　壬戌。
　天啓二年。
　真。

王原祁　山水軸
　　紙本。
　　爲葭翁作，丁亥。
　　僞。

京2—58
王愫　霜林晚岫圖軸☆
　　絹本，設色。
　　二段題。乙酉。

文徵明　山水軸
　　絹本。
　　僞劣。

戴熙　扇面
　　二幅。
　　僞。

京2—28
王翬　倣巨然山水軸☆
　　紙本，設色。
　　甲戌。
　　真。

京2—47
黃鼎　村邊綠柳軸☆
　　水墨。

倣大癡山水，乙未。
　　康熙五十四年，五十六歲。

京2—57
王炳　倣王原祁山水軸
　　設色。
　　臣字款。貼落。
　　王原祁後學。

高克恭　山水軸
　　高士奇題。
　　均僞。

王昱　倣大癡浮嵐暖翠軸
　　紙本。大軸。
　　乾隆五年。
　　僞。

王原祁　山水軸
　　僞劣。無關係。

鄭燮　楷書軸
　　乾隆四年。
　　僞。

京2—25
吳彥國　倣黃鶴山樵山水軸☆

絹本，設色。大軸。
康熙甲辰。

石濤　山水軸
　　紙本，水墨。大軸。
　　廣東造。更似石溪。

王翬　雪景山水軸
　　大軸。
　　丙戌款。
　　偽劣。

王澍　篆書豳風卷
　　蔣衡題。
　　真。

京2—67
方薰　閩嶠紀遊圖卷☆
　　設色。
　　戊申。
　　真。

京2—74
項文彥　綠天盦淪茗清話圖卷☆
　　紙本，設色。
　　光緒甲午。
　　真。

京2—69
王澤　倣大癡浮嵐暖翠圖卷
　　紙本。
　　嘉慶丙寅。

京2—71
張祥河等　晚清人書畫集册卷☆

京2—49
趙執信　黃石公素書卷
　　絹本。
　　康熙壬午。
　　真？

董其昌　山水軸
　　絹本。四條。
　　同時松江造。

錢維城　春夏秋冬四景卷
　　四卷。
　　偽而劣，送禮貨。

京2—06
謝時臣　山水人物扇面册
　　泥金箋。八開。
　　壬子、丁酉……集册。
　　真而精。

邵彌　山水册
　　橫幅，十開。
　　偽劣。

京2—53
高鳳翰　書畫册☆
　　八開。
　　乾隆丙寅，畫石並題。左手。

☆文徵明、弘仁等　畫扇册

京2—60
姚應龍　四時佳興册
　　絹本，設色。
　　甲戌。
　　乾隆時人。

京2—48
勞澂　山水册
　　水墨。十二開。
　　丙子。
　　真。

京2—11
周叔宗　金剛經册☆
　　萬曆庚戌。
　　有趙宦光、董其昌、王穉登、

阮元、梁章鉅題。

京2—65
徐揚　消暑圖册☆
　　絹本，設色。八幀，小册。
　　鈐五璽及行有恒堂印。

惲壽平　山水册
　　偽。

京2—08
文嘉等　明清人扇面册
　　十開。
　　文嘉、陸治、陸師道、王原
祁、王敬銘⋯⋯
　　真。

馬元馭　花卉册
　　絹本。
　　偽劣。

京2—52
高鳳翰　隸書册☆
　　七開。
　　"芹曝之遺"。乾隆丙辰。
　　真。

京2—54
張宗蒼　倣名家册
　水墨。三十幀。
　無款，有印。
　疑不全。

京2—59
陳善　山水册
　十二幀。
　乙酉，八十歲作。

王槩　山水册
　絹本。小册。
　庚午。
　佳。

金姓　抄書册
　有朱珪題。

京2—73
戴鑑　扇面册
　十二開。

一九八三年十一月十八日
中國歷史博物館

京2—55
郎世寧　松鶴軸
　絹本，設色。巨軸。
　謝云真。
　倣本。

京2—41
☆王原祁　晴巒春靄圖軸
　紙本，設色。
　康熙戊寅。
　五十七歲。

京2—02
☆沈周　桃花書屋軸
　紙本，設色。小軸。
　成化乙未題。
　早年細筆。
　陳寬、徐有貞題。
　鈐"怡親王寶"、海源閣藏印、楊紹和印。
　畫爲紀念其弟繼南而作。陳寬，陳惟寅之孫。

京2—01
☆倪瓚　水竹居圖軸
　紙本。
　至正三年，爲高進道作。鈐"倪元鎮印"朱（油印）。
　有良琦題。
　後加色，色罩墨點。

王鑑　山水軸
　金箋，水墨。小軸。
　丁酉，爲芝翁作。
　真。

京2—27
☆王翬　山水軸
　絹本，設色。
　壬申，爲吉士作。倣趙令穰筆寫唐解元詩意。
　佳。

京2—15
☆王鑑　倣梅道人溪山深秀圖軸
　紙本，設色。大軸。
　己酉。
　七十二歲。

京2—30

☆王翬　可竹居卷

紙本。

康熙庚辰。

鈐有"宋致"印。宋犖之子。

董其昌　煙江叠嶂圖並書詩卷

絹本。

同時期之作。

京2—23

☆查士標　書畫册頁卷

綾本。

三書三畫。臨《爭座位》、《苕溪詩》等。

書畫均佳。

京2—05

☆文徵明　真賞齋第二圖卷

紙本，設色。

嘉靖丁巳，八十八歲作。

畫是另一人畫，文氏略加點染，畫中畫筆不一致。署款及若干碎點與全畫明顯不一致，手已抖，而全畫不如此。

又書《真賞齋賦》。真，筆已頹唐。

安氏印。高士奇題。

京2—66

王文治　自書詩卷

紙本。

爲宣叔寫。又論書及雜詩。

真而精。筆力沉著，與常見輕飄者迥異。

京2—04

周臣　滄浪亭圖卷

紙本，設色。

正德癸酉款。鈐"周氏舜卿"朱。

款在末尾，似未完。

京2—17

王原祁等　扇面册

十二開。

王原祁。設色。戊辰。

王原祁。丙子。

王原祁。乙未。

王翬。三張。内一張壬子，精。

王鑑。設色。不佳。

王時敏。真。

惲壽平。水墨。僞。

惲壽平。設色。真。

京2—26
王翬　倣古山水册
　絹本。十開，大册。
　丙辰。
　四十五歲。
　畫不精神。

王翬　倣古册
　設色。十二幀。
　癸巳款。

王翬　山水册
　絹本。
　僞。

京2—33
王翬　山水畫册☆

絹本。八開，大册。
無年款。
約七十歲。真而佳。

京2—03
沈周等　明人扇面册
　十二開。
　沈周、周臣、文徵明、釋常
瑩、陸治、張彦、謝時臣、文
俶等。

蕭雲從　山水册
　倣。

汪浣雲　山水册
　水墨。八開，小册。
　不知何人，安徽人。

一九八四年三月二十六日
中國歷史博物館

吳儁　摹歐陽修畫像軸
　　紙本。

鄭燮　竹石軸
　　紙本。
　　偽。

京2—659
伊秉綬　行書小園梅花絕句軸☆
　　紙本。
　　真。
　　入賬。

王時敏　山水軸
　　絹本，淡絳。
　　乙卯作。
　　偽。

京2—291
明佚名　籠鵝圖軸☆
　　絹本。
　　上部切去，無款。
　　是陳洪綬所畫。

京2—356
鄒喆　鍾山秋色軸
　　淡設色。
　　乙卯冬月作。
　　似屏條之一。
　　生紙，畫草草。真。

京2—431
藍濤　僧房新綠圖軸☆
　　絹本，設色。
　　乙丑，爲善老作。
　　真而佳。

京2—253
☆陳洪綬　梅石軸
　　絹本，水墨。小軸。
　　遲翁洪綬爲與沐盟侄作於静
　者居。
　　真而佳。

京2—550
黃慎　柳蟬軸
　　紙本，設色。
　　真而劣。

京2—252
金聲　草書七言詩軸

絹本。

蓬萊仙子知何處，一任乘槎到石門。｜榮｜樞金聲具草。鈐“金聲”、“玉宸游”。

京2—541
☆金農　隸書梁楷傳軸
　紙本。
　丁巳六月楚州客舍作。
　衍“師”字。
　真而佳。

京2—303
☆釋普荷　草書五言絶句詩軸
　紙本。
　招隱詩。
　真。

京2—535
京2—536
鄒一桂　百花圖卷☆
　絹本，設色。二卷。
　梁詩正詩題首。後有鄒氏詩，戴臨代書。
　《佚目》物。

京2—139
☆陸治　倣倪山水軸
　水墨。
　題秋日閒居詩。
　首殘。真而佳。

京2—399
吳歷　雨歇遥林軸☆
　絹本，青綠設色。小條。
　辛亥夏日。小楷書詩。
　宋琬、龔鼎孳、許之獻側題。
　絹已黑。

吳琠　行書詩軸
　綾本。
　甲申，沁州吳琠。

☆吳歷　行書陶詩軸
　紙本。
　爲右亭作。
　真。晚年。
　《書法叢刊》已發表。

京2—619
釋石莊　秋林峭壁圖軸
　紙本，水墨。
　乙未。

王穀祥　杏花白頭軸
金箋。
嘉靖壬辰。
清初畫，後填款。
資料。

京2—152
陸師道　剡溪山色軸☆
紙本，淡設色。小條。
戊申，爲中南先生作。
有五璽。

吳儁　摹改琦畫董其昌像軸
紙本。
真。

明佚名　芍藥軸
對幅配王禄之、周天球詩。

京2—759
佚名　崇厚像軸☆
紙本。
無款。

京2—760
佚名　高蘭芬夫人小像軸
無款。

京2—762
佚名　蔣重申夫人小像軸
無款。

曹鑑倫　行書詩軸
似董其昌派。

京2—693
戴熙　鐵幹玉梢圖軸☆
紙本，水墨。
丁未。
真。

佚名　十六國寫經殘片一卷
佳。

京2—89
☆善興　救諸衆生苦難經卷
一片。
乾德五年，善興書。

京2—132
☆陳淳　草書獨樂園記卷
紙本。
辛丑款。
真。

京2—231

☆黃道周　行楷自書詩卷

綾本。

癸未三月。

有徐樹銘跋。

精。

京2—263

蔡玉卿　楷書孝經卷

絹本。

明忠烈文明伯武英殿大學士黃道周妻……

入清後寫。真。

杭世駿　手録永曆紀事卷

京2—112

諸葛魯儒　山木堂圖卷☆

水墨。

壬子款。

王化、陳元素等題引首。“山木堂圖”，王化書。

陳鑑、王洪等人題。

周之冕　花卉卷

紙本。長卷。

有魯王印。

舊倣。

京2—115

☆楊纘　山水卷

設色。

“正德丙寅，楊纘倣舜畊寫意。”鈐“子成”、“楊子成父”。

邵寶題。

舜畊姓王。

粗筆，有浙派及沈石田意。真。

京2—278

明佚名　五同會圖卷

絹本，設色。

吳寬、吳洪、王鏊等五人，後有題均爲録本。

蓋五人各藏一卷也。此爲吳洪後人藏本。

故宮有一件，與此同。

一九八四年三月二十七日
中國歷史博物館

佚名　清明上河圖卷
　　絹本。
　　清，蘇州片。

佚名　清明上河圖卷
　　清初片子。

京2—734
何景文　摩些族風俗畫卷
　　絹本，設色。
　　古滇何景文寫。

佚名　馮經行樂圖小照卷
　　紙本，設色。
　　無款。
　　乾隆庚寅舉人。

秦炳文　樂亭喜峰閱武圖卷

京2—624
陳鳳鳴　砥泉行樂圖卷
　　設色。
　　朱珪、王鳴盛等題。

京2—703
德純　長江萬里圖卷☆
　　紙本，設色。
　　辛酉秋八月，爲蘭坡憲台作。
　　題於上方裱邊上。
　　有同治元年惠林跋。
　　一般。

京2—699
馮芝巖　摹隨園十三女弟子湖樓
請業圖卷
　　絹本，設色。
　　咸豐壬子，諸暨馮芝巖樂初摹。
　　高保康引首。

蔣祥墀　丹林釣遊圖卷
　　紙本，設色。

松年　追歡得祿圖卷
　　蒙古松年畫並題。

京2—721
李濱、村瀬小山　合作山水卷☆
　　水墨。
　　光緒戊子作。
　　濱字古漁。

京2—328
張穆　柳馬圖軸☆
　紙本，水墨。
　丙申秋七月。

京2—174
馬守真　蘭竹軸☆
　紙本，水墨。
　戊戌仲冬。
　款不好，畫近似。

中山僧　行書詩軸
　紙本。
　悟啓上款。
　康熙間風氣。

京2—232
黃道周　七言詩軸
　綾本。
　偶作寄友。

京2—130
☆陳淳　風雨溪橋圖軸
　絹本。小幅。
　嘉靖辛卯五月十日，白陽山
人作。
　文徵明題詩。

京2—457
玄燁　翰墨林橫披附裝七言聯卷☆
　裱巨卷。
　鈐康熙印“三無九有”、“癸未
在和”等。
　王士禛、王鴻緒、宋犖等跋。
　賜卞永譽者。

京2—643
鄧琰　隸書六言聯☆
　真。

京2—756
佚名　滄溟槎使圖卷
　無款。
　博明引首及題詩。爲乾隆二十
年穆齋使琉球作。

劉權之　桃園圖卷
　紙本。
　綿寧題。
　《佚目》物。

佚名　梵村延佇圖卷
　無款。
　有陳鵬年、杭世駿等題。
　畫後配。

京2—650
黃鉞　陶雲汀漕河禱冰第二圖卷☆
　絹本，設色。
　嘉慶戊寅秋九月作。
　何紹基道光壬午題。
　何二十四歲筆，與晚年全不同。

喻蘭　小像圖卷
　潘亦雋引首。
　富春江漁喻蘭畫。
　清中期。

京2—528
李鱓　五松圖卷☆
　紙本。
　乾隆十六年作。
　真而一般。

王霖　黃葉樓圖卷
　紙本。
　嘉慶。

李鱓　竹石軸
　偽，舊假。

戴衢亨　山水軸
　水墨。

臣字款。

京2—247
☆戴晉　劍閣圖軸
　紙本，水墨。
　崇禎十一年。

曹彥　黃石齋待漏圖軸
　舊畫。有曹彥子美款，後加，真。
　右側又加隸書《黃石齋待漏圖》
　一行。
　孫星衍題偽。翁方翁題移來。

釋上睿　倣唐伯虎梅花書屋圖軸
　庚戌款。
　不真，舊倣，可到乾隆。

莊同生　黃鶴樓圖軸
　綾本。
　吳梅村題。
　全偽。大幅裁割加題加款。約
　康熙間畫。

佚名　蘅蕪苑圖橫披
　巨幅。

京2—156
劉世儒　陽谷回春軸
　絹本，水墨。大軸。
　山陰雪湖劉世儒。
　真而不佳。字有黃山谷意。

佚名　鄧尉觀梅圖軸
　無款。爲海帆作。
　有阮元、潘奕雋等題。

京2—757
佚名　順德府謝某頌德圖軸
　絹本，設色。大軸。
　清初。

京2—443
王樹穀　杜甫採藥圖軸 ☆
　絹本，水墨。大軸。
　真。

京2—731
李子光　愛國圖橫披 ☆

庚戌重陽日繪此《愛國圖》……
長白鳳竹安題。

京2—368
沈荃　行書五言律詩軸 ☆
　巨軸。
　爲定山書。

京2—626
興隆阿　秋獮圖橫披 ☆
　紙本，設色。巨幅。
　長白老滿洲京旗駐防熱河興隆
阿學寫。
　應即爲木蘭秋獮。

李喬　山水橫披
　絹本。
　乙丑仲冬，閩中李喬寫。
　乾嘉間。

黃鼎　燕山雪霽圖軸
　大軸。

一九八四年三月二十八日
中國歷史博物館

佚名　張乖崖畫像軸
　　巨軸。
　　康熙五十一年。

佚名　西湖圖橫披
　　清初。

京2—519
☆張庚　臨黃大癡良常山館圖軸
　　張圖乾隆乙亥作。展爲大幅。
　　原圖至正九年爲堯臣作。
　　有張雨、倪瓚、袁凱……題，
均録文。

京2—427
☆章聲　秋林詩意軸
　　絹本，設色。巨軸。
　　丙寅秋日寫於三山薇署，錢塘
章聲。
　　金陵八家系統。

沈周　山水軸
　　紙本，水墨。巨軸。
　　僞，舊倣作。

京2—300
王鐸　行書五言詩軸☆
　　巨幅。

京2—225
☆傅清　荷花軸
　　絹本，設色。巨軸。
　　古吳傅清畫。
　　鈐有怡府印及“明善堂覽書畫
印記”。
　　號仲素。康熙後期。

京2—453
王雲　出關圖軸☆
　　絹本，設色。
　　丙午清和，爲乾翁作。

佚名　盤山圖橫披
　　清末。

京2—241
藍瑛　疊巘寒泉軸☆
　　綾本，設色。
　　五十左右。

佚名　木蘭秋獮橫披
　　大幅。

與興隆阿畫本相似，清中後期。

佚名　武夷山圖卷
　　約明末清初。

京2—162
顧正誼　倣倪山水軸☆
　　紙本。小幅。
　　真。

王翬　倣大癡富春山山水軸☆
　　紙本。
　　己巳，爲槎客作。
　　即高不騫，高層雲之子。
　　有高不騫題。
　　真。

☆唐寅　柴門掩雪圖軸
　　紙本。
　　鈐“禪僊”長白、“唐子畏圖書”
朱方。
　　晚年。用夏珪稿本畫，細碎，
失步極多，字也滯。
　　謝以爲真，啓、徐以爲僞。
　　僞本。明人舊僞。

京2—294
明佚名　水陸地獄變相圖軸☆
　　嘉靖二十四年正月二十□……

京2—357
☆鄒喆　寒林雪景軸
　　絹本，設色。大軸。
　　款：鄒喆。
　　精。

京2—116
☆周臣　風雪行吟軸
　　絹本，設色。大幅。
　　嘉靖戊子夏五月既望，東村周
臣寫。鈐“舜卿”、“東村”朱長。

京2—157
閻祥　天王圖軸☆
　　本村丹青畫匠閻祥隆慶元年
十二月吉旦。
　　林交里龍泉寺捨財僧人宗連……
女善人李妙能，合藍法乳，平安
如意。

明佚名　女像
　　無款。
　　佳。約明前期。

明佚名　天王像
　　無款。
　　佳。約明中期。已破碎。

明佚名　岱山和尚影像
　　無款。
　　佳。明中期。

京2—293
佚名　普賢像軸☆
　　巨軸。
　　嘉靖二十一年。
　　佳。

明佚名　二程像
　　紙本。
　　陶洙題首。
　　朱啓鈐藏。

京2—284
明佚名　孔子像軸☆
　　絹本。大軸。
　　無款。
　　似吳偉、張路風氣。佳。

法華經卷第三
　　中唐。

北魏　大智論一卷
　　首尾全。
　　首書"尹夫人受持"。
　　精品。

京2—487
蔣廷錫　松竹卷☆
　　絹本，設色。長卷。
　　辛卯秋七月寫於熱河官舍。鈐
　　"酉君墨戲"。

京2—564
鄭燮　題畫詩卷☆
　　六段。
　　乾隆甲申。
　　迹泠補圖。
　　不佳。

京2—292
明佚名　觀音三十二變卷☆
　　白描。
　　陸樹聲、王穉登、朱國祚等題。

京2—438
☆禹之鼎　鷗邊洗琖圖卷
　　絹本，設色。長卷。
　　丁亥長夏，廣陵禹之鼎。

王丹林、顧嗣立諸人題。姜銘
上款，均稱"年世長兄"。
　朱彝尊引首。

京2—656
王學浩　宣南詩會圖卷
　紙本，水墨。
　甲申。
　潘奕雋引首。
　乾嘉諸名人題。

佚名　寫書譜卷
　紙本。
　明人。
　尾配入文彭書《吳說記》並跋。

京2—168
錢貢　湖山風雨圖卷☆
　紙本，設色。
　萬曆丙申。

京2—376
☆朱耷　梅石軸
　紙本，水墨。
　趙世駿側題。
　真。

京2—543
☆金農　梅花軸
　粉紅紙本，水墨。長條。
　七十四叟杭郡金農畫於九節菖
蒲憩館。
　劉位坦、朱孝臧題。
　高野侯舊藏。
　真而精。

京2—537
鄒一桂　倣徐崇嗣牡丹軸
　絹本，設色。大軸。
　真。

京2—672
汪梅鼎　霜幃課子圖卷☆
　灑金紙本，設色。
　石韞玉等題。

陳憲章　梅花卷
　紙本，水墨。
　無款，鈐有"布衣生"、"憲章"
二印。
　偽加王冕款。
　高野侯梅王閣藏。
　曾影印行世，即梅王閣之梅卷。
　資料。

一九八四年三月三十一日
中國歷史博物館

京2—154
☆蔣乾　山水軸☆
　紙本，水墨。
　丁酉作。
　蔣嵩之子。似粗文。

京2—531
李鱓　花鳥軸☆
　設色。
　乾隆十九年，李鱓。
　乾隆十四始用鱓。晚年。不佳。

京2—347
查士標　溪淡雲聲圖軸☆
　紙本，設色。
　辛未初夏作。

京2—325
戴明説　竹石軸☆
　綾本。
　丁未作。

京2—511
☆高鳳翰　晴川香雪圖軸

　設色。小軸。
　戊申二月，潛老上款。上書隸
書詩。
　爲米潛園作。

京2—257
吳令　端午小景軸☆
　設色。
　石榴、蜀葵、菖蒲。
　戊申夏日，吳令。書有《喜遷
鶯》一闋。

祁豸佳　倣山樵山水軸
　設色。
　壬戌仲冬倣黃鶴山樵筆意……

京2—497
☆高其佩　鳶飛魚躍軸
　絹本，設色。大軸。
　高其佩指頭畫。
　真而精。

京2—641
張賜寧　溪山泛舟圖軸
　設色。大軸。
　滄州張賜寧。

京2—722
吳昌碩　菊石軸☆
　設色。大軸。
　戊午。

京2—461
玄燁　書唐五言律詩軸
　紙本。
　佳。

京2—367
☆項奎　結茅把卷圖軸
　紙本。小軸。
　畫似令升道兄，墻東項奎。

京2—575
☆李方膺　竹石軸
　紙本。
　乾隆十二年秋仲，李方膺寫。

佚名　摹崔白雙喜圖軸☆
　絹本。
　明人摹。

明佚名　待漏圖軸
　大軸。
　故宮背景。

京2—527
李鱓　七絕軸☆
　乾隆十五年八月寫爲禮齋姻長
兄，復堂李鱓。

京2—159
☆徐渭　花卉卷
　紙本，水墨。
　李因篤題。

明佚名　職貢圖卷
　絹本，設色。
　明末，蘇州片。

京2—480
王澍　書錦堂記屏☆
　十二條大屏。
　大楷。

吉郎阿　松圖橫披
　款：吉郎阿。
　約清中期。

方朔　隸書聯

陳蓮汀　行書軸

京2—240
藍瑛　平湖秋月軸☆
　　絹本，水墨。大屏之一。
　　佳。

京2—737
袁紹美　天香書屋圖軸☆
　　絹本，設色。
　　戊戌寫。
　　約清雍乾間。

張洽　山水軸
　　絹本。大軸。
　　偽。

仇英　西園雅集圖軸
　　絹本。
　　偽仇英款。清前期，蘇州片。

京2—450
蔡澤　洗桐圖軸☆
　　絹本，設色。大軸。
　　雪巖蔡澤畫。
　　康熙？

華子宥　羅漢軸
　　紙本。小軸。

京2—618
閔貞　拐仙圖軸☆
　　紙本，設色。
　　正齋閔貞畫。
　　真。

邊壽民　蘆雁軸
　　大軸。
　　真。

佚名　范文程像軸
　　絹本。大軸。
　　康熙十五年郭棻題。

京2—365
梅清　桐蔭高士圖軸☆
　　絹本，設色。巨軸。
　　真而不佳。

京2—559
方士庶　雲海松濤圖軸☆
　　紙本，設色。大軸。
　　雍正十二年中秋。臨黃鶴山樵。

京2—358
☆戴本孝　茅齋著書軸
　　絹本。

癸酉，爲子青作。

又有一詩，題：“皖楓緗自題。”

京2—632

羅聘　雙勾竹石軸

　　竹逸老人屬兩峯子筆。

京2—520

☆汪士慎　桃梅圖卷

　　紙本，水墨。二開，册裱卷。

　　庚子作，並題。

　　字有大滌子意。汪士慎早年

精品。

京2—417

☆石濤　倣梅道人山水軸

絹本，水墨。

精。

京2—346

查士標　山水軸☆

　　紙本，水墨。

　　丁巳作。

鄭燮　雜書畫册

　　僞。作資料。

京2—396

王翬　山水軸☆

　　紙本，設色。小幅。

　　壬辰作。

　　真。

一九八四年四月二日
中國歷史博物館

丘逢甲　詩軸
　　戊申作。

京2—674
黃均　二閘圖扇面☆
　　設色。
　　嘉慶丁卯作。

京2—449
賈銓　竹圖扇面
　　清初人，曾刻帖，多收董其昌。

☆趙之謙　賴桐圖扇面
　　早年精品。

法若真　山水扇面
　　泥金箋。

吳彬　山水扇面☆
　　泥金箋。
　　丙午。

張復　山水扇面☆
　　灑金箋。

丁未。

京2—666
錢杜　梅花扇面☆
　　水墨。
　　辛卯。

達德　梅花扇面
　　鈐“簡庵”。

京2—261
張觀　蘆塘垂釣扇面
　　設色。
　　戊子。

京2—642
張賜寧　梅花扇面☆
　　紙本，水墨。

京2—421
☆李寅　倣郭河陽山水扇面
　　設色。
　　精。

京2—256
沈昭　山水扇面☆
　　金箋，設色。

辛亥春。

京2—452
張在辛　指畫山水扇面☆
　　金箋。
　　款：柏庭。

京2—471
許濱　山水扇面☆
　　設色。
　　辛亥。鈐"江門"。
　　南徐人。

京2—171
☆錢貢　蘆塘聚飲扇面☆
　　金箋，設色。
　　爲馥翁畫。馥翁二字改款。

京2—637
☆潘恭壽　垂柳圖扇面
　　爲青士畫。
　　王文治辛丑題。
　　青士又自題。
　　精品。

陸士仁　山水扇面
　　明末清初。

京2—486
馬元馭　石榴扇面☆
　　金箋，設色。
　　辛未。

京2—188
張成龍　山水扇面☆
　　己酉冬。
　　明末清初。

京2—694
戴熙　山水扇面☆
　　戊午。

京2—213
張宏　山水扇面
　　金箋，設色。
　　乙卯。

京2—145
☆周之冕　梅竹山禽扇面
　　設色。
　　張鳳翼、薛明益題。

京2—436
☆王槩　清泉紅葉萬山草堂圖扇面
　　設色。

癸酉款。
精。

京2—594
邊壽民　瓶菊扇面☆
　設色。
　乾隆辛未。

京2—304
☆祁豸佳　山水扇面☆
　金箋。
　庚寅。

京2—160
宋旭　山水扇面☆
　萬曆辛丑。

京2—128
☆蔣嵩　松林雲深圖扇面
　三松。鈐"蔣嵩"朱。
　精。

京2—150
錢穀　蘭石扇面
陸定　山水扇面
　乙丑。

京2—428
☆張昉　海棠扇面
　澹生張昉。
　常與藍瑛合作。

京2—518
張庚　倣富春山居扇面☆
　乾隆庚午。

胡之森　竹雀扇面☆
　篔谷胡之森。咸豐六年作。

京2—716
任薰　林逋梅鶴圖扇面☆
　己卯作。
　真。

京2—221
姚剡　枕漱圖扇面☆
　甲子。
　倣馬、夏。

京2—545
☆金農　梅花扇面
　紙本，水墨。
　爲漱泉畫，壬午，七十六歲作。

沈俊　山水扇面
　　丙申作。

楊念伯　洗馬圖扇面
　　柳谷。

京2—688
☆費丹旭　仕女扇面
　　丙申作。

京2—588
釋明中　山水扇面☆
　　壬申，北山明中。鈐“大恒”。

京2—500
葉榮　山水扇面☆
　　甲寅。
　　康熙。

京2—489
☆蔣廷錫　蜀葵扇面
　　水墨。
　　做白陽筆。

沈振名　山水扇面

京2—473
楊涵　竹圖扇面☆
　　康熙人，專畫竹，山東人。

京2—215
張宏　山水扇面☆
　　戊子秋日。

京2—629
尤蔭　蘭花並詩扇面
　　嘉慶丁卯，七十六歲作。

京2—661
吳鼏　水仙扇面☆
　　佳。

京2—359
高詠　做一峰山水扇面☆
　　康熙。

史顏節　竹圖扇面
　　水墨。
　　戊戌款。

莊同生　山水扇面☆
　　乙卯，爲良老作。

京2—209
☆魏居敬　竹圖扇面
　　水墨。
　　辛丑。
　　萬曆？

京2—677
趙之琛　梅竹水仙扇面
　　道光丁酉秋八月。

京2—668
朱昂之　倣梅花道人山水扇面☆

京2—135
沈仕　山水扇面
　　青門擬仲老筆意。
　　號青門。

京2—327
顧見龍　花鳥扇面☆
　　戊申。
　　康熙七年。

京2—164
孫克弘　竹菊扇面☆
　　真。

京2—420
王無忝　山水扇面
　　己巳。
　　王鐸之子。

京2—354
方亨咸　牡丹扇面
　　水墨。
　　甲午。
　　康熙。

明佚名　宦跡圖册
　　王世貞題。（抄件）

京2—218
卞文瑜等　集錦册
　　十六開。
　　卞文瑜、徐崍、王錫綬、蘇先
（常熟人）。
　　蘇先倣仇英一張佳。
　　卞文瑜乙亥。崇禎八年。
　　有董其昌、瞿式耜等對題。
　　爲左翁左公作。此人任南都御
史，調職時諸人贈。

京2—277
明佚名　秦淮佳麗册☆

絹本，設色。畫六開，書八開。

錢穀、朱朗、王聲等畫，均無款、有印。

張獻翼、周天球、張鳳翼、文元發、伍承謙、陸安道題。

京2—250

項聖謨　花卉册

水墨。四張。

真而佳。

京2—131

陳淳　花卉册☆

水墨。十開。

嘉靖己亥。

"紀興"二字題首。

高江村跋。

真，畫不佳。

陳繼儒　花卉册☆

水墨。

自對題。

不佳，畫已爛一半。

京2—179

邢侗　行書册☆

十四開，蓑衣裱。

辛卯款。

真而不佳。

京2—140

王問　行草書詩册☆

九開。

嘉靖乙巳款。

真而不佳。

宋佚名　成實論卷八☆

殘卷。

劉恕、梁章鉅印。

宋寫經。

文徵明　行書杜詩册

四段。

京2—237

☆藍瑛　山水册

絹本，設色。四開。

京2—211

☆李流芳　花卉册

紙本，水墨。十開。

歸昌世對題。

弘光乙酉天中節，七十二翁歸

昌世書。

　精。

京2—165

王穉登　古詩十九首册☆

　二十二開。

　甲午正月二十有二日，太原王
穉登。

　有"石渠寶笈"印。

　真。

京2—085

唐佚名　請觀世音經册☆

　一册。

　無頭。尾："房解脱爲亡女敬
造。"

　初唐。

京2—122

文徵明　玉山遺稿叙册☆

　三開。

　無款。

　稿本。

　項子京印僞。

明佚名　佛頂心陀羅尼經

　泥金。眉欄有圖。

無款。成化十三年。

京2—196

張瑞圖　行書前赤壁賦册

　十四開。

　天啓甲子。

薛鳳翔　楷書金剛經册

　綾本。

　崇禎元年。

京2—499

周笠　山水册

　設色。八開。

　乾隆庚午。

京2—463

黃鼎　倣古山水册☆

　十二幀，存八開。

　辛卯作。

　真，殘。

方亨咸　臨十七帖册

　劣。

京2—567

鄭燮　批案册☆

六開。
真。

山西名勝圖册
晉祠等。
清初。

邊壽民　蘆雁册
板滯，疑僞。

徐溥　臨耕織圖册

五台山全圖册
晚清。

佚名　金陵派畫册
有龔賢等僞款。
末葉題："石城胡濂"。疑即是
此人。

張裕釗　書册
爲松坡書。

京2—583
李世倬　山水册☆
水墨。八開，直幅裱橫。

自對題。
真。

京2—648
馮敏昌　楚遊詩八首册
十二開。
乙卯夏。

京2—592
陳撰　花果册☆
設色。八開。
鈐"撰"朱。

京2—554
董邦達等　山水花卉册☆
爲小山作。
李治運、惲鍾嵩（湘玉）、董
邦達、張鵬翀（南華老人）、鄒士
隨、惲冰（無款，有印，與惲鍾
嵩相似）等。
附送別詩二開。

京2—665
錢杜　花卉册
設色。十二開。
嘉慶庚午款。

京2—514

高鳳翰　指頭畫册☆
　　畫三開，書六開。
　　精。

金俊明等　書畫册☆
　　金俊明、金侃、陳嘉言、陸
鴻、高簡、歸莊。
　　有對題。

一九八四年四月三日
中國歷史博物館

鄒之麟等　明清人雜書畫册
　　鄒臣虎一幅，題："逸老"。鈐
"臣虎"朱。

舒浩、吳滔　雜花卉册
　　設色。

京2—719
☆任頤　花卉册
　　紙本，水墨、設色。八開。
　　謀仲雅教，丙寅夏六月，小樓
任頤寫於不舍。
　　二十七歲。
　　與晚年不同。精筆。

京2—353
☆方亨咸　江左紀遊圖册
　　紙本，水墨、設色。十四開。
　　前有"方仲子淬色詩"，鈐"甲
申紀遊"朱。
　　程邃跋，鈐"穆倩"朱。
　　書畫均早年筆。

日本寫經殘頁

京2—589
☆姚宋　山水册
　　水墨。八開。
　　無款。鈐有"姚""宋"連
珠印。
　　有汪慎生題。
　　佳。

京2—646
馬履泰等　續西涯雜詠圖册☆
　　十五開。
　　馬履泰、王澤、蔣詩、汪梅鼎
畫。秋吟上款。
　　即"仁和蔣詩"。

京2—504
華嵒　題畫詩册☆
　　十二開。

京2—371（臨《藝韞帖》部分）
朱耷　花鳥册
　　水墨。四開，小幅。
　　首幅"个山"印壓裱褙紙邊。
可疑。
　　謝以爲款不對。
　　款作ᕽ，早年僞。參考品。
　　後配臨《藝韞帖》。三開。

壬午款，爲天潤禪兄。"藝韞多材……"

　與前畫册紙色不一致。真而精。

京2—445

周璕　九歌圖册☆
　絹本。十開，袖册。
　戊子。
　張天球、尚友跋。
　胡同夏書《九歌》。
　真。

京2—311

龔賢等　書畫册
　八開。
　書畫對題。
　查士標、龔半千、張素、李寅、沈時等。
　顧夢游題畫三開。

高鳳翰　雜畫册☆
　六開。
　樊山對題。
　真而佳。

京2—433

王原祁　避暑山莊三十六景册☆
　畫：王原祁恭畫。
　對題：王曾期恭書。
　《石渠寶笈》著録。

弘旿　畫土爾扈特部册☆

高鳳翰　黃梅圖並詩册

京2—508

☆高鳳翰　雜畫册☆
　水墨、設色。十開，對開改裱推篷。
　康熙丁酉作。
　三十五歲。
　與後作大不同，字亦不同，瘦勁。

改琦　花卉册
　水墨。大册。
　雲母箋上畫，墨色浮，極劣。

周洽　宦跡圖册
　題：雲間周洽。
　清初人畫。

京2—295
沈顥　山水册☆
　絹本。六開。
　真。

京2—331
傅山　楷書養生主册☆
　五開。
　真。

京2—512
高鳳翰等　文心別寄圖册
　横幅，大册。
　顏嶧、方原博、邊壽民、鄭
銓（倣八大）、朱岷（導江）、
蔡嘉。

王武等　欽訓堂集各家書畫册
　六開。
　内王武、馬元馭二開甚佳。

京2—412
高簡　山水册☆
　十開。
　戊子，七十五歲作。
　佳。

京2—590
☆袁模等　雜畫册
　八開。
　袁模、袁耀、羅聘、尤蔭、葉
榮、方士庶、叔元等。
　丙戌七月，袁模。
　乾隆三十一年。

文徵明、祝允明、王鏊、文彭
尺牘册
　文、祝各有一偽。

京2—121
文徵明　文稿册☆
　十五開。
　桑母王安人墓志……
　項氏印，千字文"驤"編號。
　陳垣跋。

京2—217
張宏　人物册☆
　設色。十六開，小册。
　癸未款。在毗陵唐氏見宋元人
畫後憶作……
　劣。

張洽　山水册

六開。
真而佳。殘。

京2—446
王弘撰　行書南遊詩册☆
十五開。
丙子。

京2—680
梅曾亮　行書詩賦册☆
二十開。
真。

京2—102
☆趙孟頫　致張景亮札册
二開。
五十餘歲。真而精。

京2—235
藍瑛　山水册☆
八開。
丙戌款。
有汪季青古香樓藏印。
佳。

京2—239
藍瑛　花卉册☆
十二開。
葉東卿藏印。

京2—310
王鑑等　明清人雜畫册
十四開。
王鑑、惲壽平、方士庶、李鱓。
王鑑二開，有對題。精。

京2—238
藍瑛　花卉册☆
十二開。
已印小册。

京2—576
李方膺　花卉蘭梅册☆
十二開。
乾隆十八年。

吳雯　行書册
花綾本。襄衣裱。

一九八四年四月四日
中國歷史博物館

京2—104
☆福德　跋閻立本白馬馱經圖卷
　紙本。
　　至正元年龍集辛巳，主大慶壽
禪源妙峰福德書於松樾軒。
　　景泰庚午陳鑑跋，題騰、蘭二
大士像。陳跋亦爲題《馱經圖》
者。
　　鈐有“袁氏家藏”印。明
初印。

弘曆　六次靈鷲峰詩卷
　朱蠟箋本。
　乾隆書。

張若靄　書覺生寺碑
　雍正年。

玄燁　金書心經
　康熙四十八年書。
　真。

京2—534
張宗蒼　雲林寺圖卷 ☆

紙本，設色。
乾隆辛未御筆題。

程偉元　指畫羅漢册
　偽款。大畫裁小幅。劣。

京2—103
釋廣濟　佛說阿彌陀經卷☆
　　延祐二年，天日白雲山中寶林
禪寺書記沙門廣濟熏沐敬寫。
　　項氏印偽。周公瑕印偽。
　　溥心畬印。
　　疑偽。

京2—607
劉墉　雜書卷
　七段。

京2—651
賈士球　摹仇英漢宮圖卷
　　乾隆五十七年四月，臣賈士球
奉勅恭摹仇英筆意。

京2—79
隋人　大智論經卷五十一☆
　　大業三年三月十五日，佛弟子

蘇七寶。
　　精。

高其佩　魚圖卷
　　紙本。
　　有"其佩"二字款。
　　僞。

李世倬　松風琴韻圖軸
　　紙本。
　　已緇。真。

邊壽民　蘆雁軸
　　紙本。
　　真而劣。

徐桂　人物軸
　　真。學冷枚者。

黃丕烈　書詩
　　藏園舊藏。題陳士奇贈。
　　僞。

王素　思師圖軸
　　吳熙載題。
　　畫包世臣、吳熙載像。
　　僞。

京2—670
張問陶　荷花軸☆
　　小軸。
　　真。

余省　花卉册
　　"唯亭居士"。丁亥。
　　真。

梁夢龍　宦跡册
　　湯煥題。
　　萬曆畫。真。

京2—352
梁清標等　尺牘册☆
　　爲李坦園所輯。有李氏辛亥
自跋。
　　諸札則爲明末所書。

京2—377（朱耷書札部分）
陸士仁等　明清人尺牘
　　八大一通。
　　陸士仁（陸治之子）尺牘，錢
允治、張鳳翼……
　　內八大一開。題"語云江西人
掛畫掛四幅。今作三幅，爲江西
人吐氣"云云。

真偽參半。

清佚名　證道圖册
　重青綠設色。二册。
　西遊記圖。
　陳亦禧對題。
　清初人。精品。

陳洪綬　人物山水花卉朋
　羅振玉題：優入聖域。
　沈曾植藏。
　謝稚柳、張爰跋。均爲佩蒼題。
　偽。

釋海靖　山水册
　並對題。
　真。
　明末延平人，本名胡獻卿。

京2—329
傅山　雜書册☆
　七開。
　丙申。
　真。

京2—299
王鐸　奏稿册☆
　紙本。三開。

京2—495
☆高其佩　雜畫册
　四片。
　又一跋，爲簡齋作，辛巳三月。

京2—381
朱彝尊等　書法册☆
　朱竹垞、方文、汪琬、沈荃、
李良年、馬世俊、紀映鍾。

一九八四年四月五日
中國歷史博物館

京2—148
☆文伯仁　溪山深處圖軸
　　紙本。
　　嘉靖乙卯款。遊天目山歸作。
　　鈐"五峰"、"文伯仁"朱文二印。
　　真而精。

京2—198
☆張瑞圖　虛亭問字圖軸
　　綾本，水墨。
　　題五絕一首："小徑無行跡……"款：白毫庵瑞圖。鈐"白毫庵主"白、"瑞圖"朱。
　　余紹宋邊跋。
　　佳。

京2—208
☆朱翔鈏　五絕詩軸
　　紙本。
　　"策杖掛青錢……"鈐"潢南"、"益王之寶"朱文二印。
　　倣文。

京2—306
祁豸佳　七絕詩軸☆
　　綾本。
　　夜半天雞啼紫煙……似天翁年社台，祁豸佳。

京2—189
陳焕　寒林鍾馗圖軸☆
　　紙本。
　　甲午臘月，陳焕寫。
　　是文派寒林。不佳。

朱常淓　行書軸
　　"聖人一視而同仁，篤近而舉遠。"款：敬一。鈐"爲善最樂"朱、"潞國親筆"。
　　明潞王。

京2—288
明佚名　雪景山水軸
　　紙本。
　　癸巳冬日，葛一龍爲奕空上人題。
　　明人。

京2—109
朱瞻基　三封老喜圖軸☆
　　絹本，設色。

"宣德四年三月五□，御筆
《三封老喜圖》賜吳邦佐。"
　明人畫，款不真，但非後加。
與他宣德親筆者畫、字均不類。

藍瑛　倣趙山水軸☆
　小幅，失群册頁裱軸。
　真。

京2—249
項聖謨　梅花軸☆
　紙本，水墨。
　丁亥季冬朗雲堂漫興，項聖謨。
　迎首鈐有"橐五十九世孫"朱圓。

京2—308
蕭雲從　雪徑尋梅圖軸☆
　丁未春爲麟勛社盟兄教，七十
二翁蕭雲從。

京2—454
陳元龍　七絶詩軸☆
　綾本。
　"吳越梅花天下無……"
　學董。

京2—384
耿介　臨帖軸
　紙本。
　丁未。
　啓以爲僞，劉以爲真。
　學王鐸。真?

京2—336
朱睿瞀　秋林策杖軸☆
　紙本。

梁清標　行書詩軸
　綾本。
　爲子翁老年台。
　真。

惲向　山水軸
　紙本，水墨。
　香山頭陀大音書。

京2—216
張宏　漁樂圖軸☆
　紙本。小條。
　壬辰春日寫，張宏。
　有劉恕僞印。

京2—243

惲向　倣大癡山水軸

　設色。

　款：惲道生。鈐"本初"朱、"道生"白。

　不佳。款真，色疑後填。

京2—448

赫奕　秋江閒棹圖軸☆

　絹本，設色。

　丙申款。

京2—444

王樹穀　東籬徵士圖軸☆

　絹本。

　東籬徵士圖。鹿公摹於古松齋。

京2—425

姜泓　秋色梧桐圖軸☆

　絹本。

　乙丑，畫得秋色老梧桐……佳。

京2—380

勵杜訥　行書軸☆

　絹本。

　康熙庚辰，杜訥書。

　學米字，近王儼齋。宮中扁額多出於其手。

京2—484

沈宗敬　戲誦不倒翁詩軸☆

　丁酉暮春書，爲天福年翁，雙鶴沈宗敬。

　學米、董，近王儼齋風格。

京2—395

王翬　襄陽詩意圖軸☆

　失群册頁裱小軸。

　丙戌六月。

京2—432

王原祁　倣米山水軸☆

　小幅。

　康熙丁亥。

京2—341

釋髡殘　雲中清罄圖軸☆

　紙本，設色。

　"癸卯秋日……石溪殘道人。"上款挖。

　色後加。

京2—533
李鱓　菊石鵪鶉軸☆
　紙本，設色。大軸。
　鈐“李忠定文定子孫”。
　補色，加墨。

京2—558
☆圖清格　蘭石軸
　紙本，水墨。
　款：清格。鈐“清格”朱、“牧
山”白。
　有乾隆五年鄭板橋題。

京2—517
高鳳翰　雙松軸☆
　絹本。大軸。
　天台白松。高鳳翰左手祝。
　真。

京2—628
姚鼐　憶慧居寺詩軸☆
　爲柳洲書。

京2—560
鄭燮　楷隸詩軸☆
　紙本。
　乾隆九年建子月。

京2—378
朱耷　行書五言軸☆
　紙本。
　“雨蓄舟無處，雲行閣在芙。”
五絕一首。原署“取笑”，後改爲
“在芙”。即以“在芙閣”爲名。
“雪個”原爲“雪爪”，有小印
爲證。
　真。晚年。八作二點。

京2—598
錢載　蘭石軸☆
　紙本，水墨。
　庚戌款。

京2—502
☆華嵒　吟秋圖軸
　紙本，水墨。
　甲寅款。
　精。

京2—507
華嵒　觀泉圖軸☆
　題“細草綠如髮”五絕一首，
無款。
　似屏條之一。真而平平。

京2—459

玄燁　書王維五絕詩軸☆

綾本。

無款。

真。

京2—491

勵廷儀　五言詩軸☆

紙本。

"玉堂清切地……"

真。

京2—687

曾衍東　人物軸☆

紙本。

七道士曾衍東畫於風□樓中。

似漫畫。

冒襄　閒人會首倡詩軸☆

紙本。

巢民冒襄癸酉深秋，眼暗□

明書。

趙晉　行書唐詩軸

絹本。

真。

京2—761

佚名　張煌言像軸☆

無款。

乾隆五十七年陳鱣隸書贊。

姚燮詩塘題。

京2—698

張士保　山水軸☆

紙本，設色。

何紹基　蘭亭赤壁圖軸

紙本。

篆書。

極劣，真。

京2—118

文徵明　雪景寒林圖軸☆

紙本，設色。

嘉靖乙巳，徵明製。鈐"徵明"、

"停雲"二方印。

乾隆題。五璽。

錢穀代，筆法極板。

京2—161

☆宋旭　臨流聚飲圖軸

絹本，設色。

丙午元宵後一日寫，八十二翁

宋旭。
　挖上款。
　佳。

京2—143
☆文彭　行書五律詩軸
　紙本。
　山城本無事……

趙宧光　鸛雀樓詩軸
　紙本。

董其昌　行書送明遠帖軸
　高麗紙本。
　舊做。
　資料。

京2—251
☆楊文驄　仙都折柳圖軸
　綾本，水墨。
　丙子元旦款。
　款真。

文徵明　大字行書聞蛙詩軸
　舊做。
　資料。

陳洪綬　人物軸
　絹本。
　舊臨。
　資料。

京2—194
米萬鍾　行書題畫詩軸
　綾本。
　真。

明佚名　母子軸
　絹本。
　無款。
　粗筆。似張平山一派。

京2—134
謝時臣　春晴柳色軸☆
　絹本，設色。
　謝時臣詩畫。
　早年細筆，絹暗。

一九八四年四月六日
中國歷史博物館

明佚名　文會圖軸
　　絹本，設色。
　　無款。
　　明清之際，集佟之作。

京2—290
明佚名　摹李公麟蓮社圖軸☆
　　絹本。
　　詩塘隸書李元中《記》。
　　明人，仇英後學。佳。比南博
本稍板。

京2—296
王鐸　行書臨帖軸☆
　　綾本。長軸，原裱。
　　辛巳作。
　　佳。

京2—233
黃道周　行書初度聞鳳五言詩軸☆
　　絹本。
　　真。底子破碎。

京2—323
劉度　做王摩詰江皋暮雪軸☆
　　絹本，設色。
　　似藍瑛一派。

京2—268
明佚名　憲宗行樂圖方幅☆
　　無款。鈐有"錦衣"印。
　　明人。佳。乾淨。

京2—127
蔣嵩　秋林讀書圖軸☆
　　絹本，水墨。大幅。
　　有"三松作"款。

韓範　鍾馗軸
　　大軸。
　　嘉慶左右。

京2—430
顏嶧　做郭熙盤車圖軸☆
　　絹本。巨軸。
　　丙子款。
　　揚州。
　　佳。

京2—126

呂紀　三鵞圖軸

　　絹本。大軸。

　　有僞"呂紀"款。明成弘間。

京2—181

馮起震　竹圖軸☆

　　紙本，水墨。大軸。

　　乙未初秋，北海馮起震。

謝濱　風雨圖軸

　　大軸。

　　倣謝時臣。不佳。明末。

明佚名　袁安臥雪圖軸

　　絹本。大軸。

　　無款。

文徵明　楷書詩軸

　　巨軸。

　　不佳。舊倣。

　　資。

京2—289

明佚名　貨郎圖軸☆

　　絹本。大軸。

　　無款。

　　佳。成弘間。

佚名　山水軸

　　絹本。大軸。

　　無款。

　　清初人，倣金陵，似吳宏。

京2—195

袁尚統　雪溪賣魚軸☆

　　紙本。長軸。

　　丁丑仲春，古吳袁尚統。

謝時臣　雲霞三峽軸

　　紙本。巨軸。

　　倣本，似袁尚統。

米萬鍾　山水軸

　　長軸。

　　乙卯夏日寫，米萬鍾。鈐"仲詔氏"朱、"米萬鍾印"白。

　　款真，畫是代筆。

　　資。

京2—133

謝時臣　袁安臥雪圖軸☆

　　絹本。大軸。

　　袁安臥雪。大明嘉靖甲寅，

姑蘇樗仙謝時臣寫，時年六十又
八矣。

李性　四皓圖軸
　絹本。
　漢使請四皓。李性。
　明人。

京2—117
張路　風雨歸村圖軸☆
　絹本。
　有明人上下題。

京2—201
沈士充　雪封高棧圖軸☆
　紙本。長軸。
　雪封高棧。庚午春日，沈士
充寫。

京2—286
☆明佚名　田家樂圖軸
　絹本。大軸。
　嘉靖紀元秋季吉吾淮子題。

呂紀　三鷺圖軸
　絹本。
　爲僞呂紀款。右下有“舒道

人”白文印。
　明人僞。不佳。

歸莊　詩軸
　紙本。大軸。
　爲季卿書。
　左下角殘，後補。真。

京2—283
明佚名　右軍換鵝圖軸
　絹本。大軸。
　無款。
　李佐陶題爲馬遠。
　明人學馬夏者。佳。

霍叔瑾　行書詩軸
　綾本。
　爲儀翁書。
　似王鐸。

京2—340
周亮工　楷書除夕宿邵武城樓詩
軸☆
　紙本。
　真而佳。

京2—389
王武　寫生花石軸☆
　絹本。
　丙午仲夏對花之作並圖，王武。
　挖上款。
　佳。

陸飛　倣倪山水軸
　紙本。
　真而不佳。

京2—186
葉向高　行草書七律詩軸
　絹本。長條。
　真。

張瑞圖　草書詩軸
　綾本。
　真。破碎。

京2—338
方以智　行草書七絶軸☆
　綾本。
　下半水濕重描損壞。真。

京2—192
葛一龍　草書五言詩軸☆

　紙本。小幅。
　藏園老人捐。
　真。

京2—673
改琦　竹石軸
　册裱軸。
　丙辰。
　張廷濟對題。
　真。

朱昂之　山水斗方
　水墨。册裱軸。
　趙懷玉對題。
　真。

京2—343
法若真　行書早朝詩軸☆
　綾本。
　爲巍翁作。
　真。

京2—339
周亮工　楷書詠葦簾詩軸☆
　綾本。
　戊申。
　真。

京2—475
何焯　行書五古詩軸
　　高麗紙本。
　　真。

京2—515
高鳳翰　行草書五律詩軸
　　乾隆戊辰。
　　真而不佳。

京2—585
李世倬　麻姑圖條
　　紙本。
　　下有一猴，少見。真。

京2—379
朱耷　申時行百字銘軸☆
　　無款。
　　真。

金農　正書畫竹記軸
　　絹本，烏絲格。
　　疑僞。

金農　隸書軸
　　款：錢唐金司農。
　　上下切去，文不全，迎手加一

僞印。
　　資。

金農　梅花軸
　　二幅。
　　無款。加僞金農款。
　　錢杜作。
　　資。

京2—342
☆釋髠殘　題畫詩軸
　　紙本。
　　丙午深秋，石溪殘道人。
　　首：青溪大居士枉駕山中……
遂出端本堂紙數幅隨意屬圖……
　　疑是大册對題。

京2—482
☆王澍　姜節母壽序軸
　　綾本，四周織成草龍邊框。
　　王掞撰文。爲姜生自芸之母書。

京2—671
介文　臨南田山水軸☆
　　小幅。
　　英和題款。諸門人題詩。
　　英和夫人。

京2—481
王澍　七言詩軸☆

京2—691
費丹旭　張夫人像軸☆
　紙本，重色人物，水墨佈景。
　己酉。
　真。

京2—569
鄭燮　陸鍾元滿江紅詞軸☆
　真。

永瑆　書詩軸
　乙亥作。
　偽而劣。

閔貞　人物軸
　紙本。小幅。
　真。

鄭燮　行書詩軸
　真。

葉有年　山水軸
　絹本。小幅。
　款偽。清畫。

一九八四年四月七日
中國歷史博物館

田涉　秋壑煙霞圖軸
　　絹本。
　　癸巳款。

張廷濟　寶穰齋榜
　　道光戊子。
　　卷子引首？真。

京2—571
鄭燮　竹石橫披☆
　　紙本。
　　真。

金廷標　二馬橫披
　　乾隆題。
　　貼落。

京2—175
張鳳翼　行書西園雅集叙橫披☆
　　爲弼翁詞丈……
　　改上款"弼翁"二字。

京2—681
梅曾亮　行書五古橫披☆

書舊作。
真。

京2—542
☆金農　自書水樂洞七絕詩橫幅☆
　　乙丑款。
　　真。

京2—246
睦明永　題昭君出塞圖橫披
　　真。

京2—509
高鳳翰　三臺畫石歌橫幅☆
　　康熙再壬寅款。
　　真而佳。

王引之　臨古篆書橫披
　　嘉慶九年。

鐵保　臨顏書橫披
　　真。

京2—704
濮森　摹石本蘇東坡像軸☆
　　同治元年作。

京2—611
錢維城　吹臺圖軸☆
　乾隆題。
　諸璽全，七璽。
　代筆。

湯世澍　牡丹軸
　絹本。
　光緒丙戌，爲虎臣作。

京2—717
吳大澂　梅花軸
　紙本，水墨。
　乙酉新春，吳大澂。

佚名　山水軸
　絹本。
　袁耀派。不佳。

京2—301
王鐸　行書飲水樓五言詩軸
　綾本。長軸。
　劣。

王鐸　草書詩軸
　款："太原王鐸。"
　真。較上幅好。

戴洪　八哥軸
　絹本。
　秣陵戴洪。

京2—540
金農　隸書□日章傳軸☆
　紙本。
　庚戌十月書於雲暎堂，奉樸齋
老先生請正。鈐"金農印信"朱、
"紙裘老生"。
　首行首字泐。真而佳。

鄭燮　行書軸
　極潦草。真而不佳。

鄭燮　竹圖軸
　紙本。
　爲大老年兄畫。
　真而劣。石有苔，中央一竿
極劣。

京2—566
鄭燮　行書七絶詩軸
　爲芝亭作，乾隆甲申款。
　劣。

京2—562

鄭燮 行書五言詩軸☆
　紙本。
　乾隆彊圉赤奮若。
　丁丑。
　鈐“鄭燮之印”、“二十年前舊
板橋”。
　迎首鈐“老而作畫”白文印。
　真而劣。

京2—561

鄭燮 行書蘇軾文軸☆
　爲碩堂義子作，乾隆丙子。鈐
“恨不得填漫了普天饑債”。

黄慎 人物方幅
　紙本。大幅。
　七二老人瘦瓢子。
　真而劣。

黄慎 鍾馗軸
　紙本。大幅。
　福建黄慎敬寫。
　真而劣。

京2—522

李鱓 雙柏軸☆

紙本。大軸。
雍正九年款。
真。脱色。

黄慎 仙人軸☆
　紙本。大幅。
　真。

高鳳翰 陽春柱石圖軸☆
　絹本。大軸。
　雍正三年款。題：摹向在江
舊本。
　真。

京2—574

李方膺 倣郭河陽雙松圖軸
　紙本。
　乾隆十年。

京2—551

黄慎 畫雞並長詩軸☆
　絹本。
　黄石補花。

京2—525

李鱓 松鷹圖軸☆
　紙本。

乾隆七年。

京2—529

李鱓　盆菊軸☆
　紙本。
　乾隆十七年。

黄道桂　嵩嶽喬松圖軸
　絹本。
　丙子，爲嵩翁老年台，麗江黄
道桂。

京2—382

呂焕成　天台石梁圖軸
　聽默山人呂焕成寫於凝瑞軒。

胡鐸　竹圖軸
　水墨。
　清後期。劣。

京2—472

陳星　峨眉積雪軸☆
　絹本。大軸。
　丙申梅月，陳星寫於載花船中。

京2—580

董邦達　鄧尉香雪圖軸☆

紙本。大軸。
汪由敦題。

京2—581

干旌　山莊訪友軸☆
　絹本。巨軸。
　戊辰仲夏寫於西湖尋詩閣中，
錢塘干旌。

王翬　溪堂講易圖
　絹本。大軸。
　康熙乙酉。
　款大字不佳。舊做？作坊？
資。

京2—506

華嵒　仲子灌園圖軸☆
　紙本。大軸。
　佳。

京2—333

☆傅山　草篆塞上詩軸
　紙本。大軸。
　息眉歸自塞上又詩。
　侯外廬邊題。

京2—458

玄燁　行書七絕詩軸☆
　　無款。鈐康熙二印。

京2—426

章聲　攜琴訪友軸☆
　　絹本。長軸。
　　丁巳夏日寫於春漲橋之只閣，
章聲。
　　康熙。學馬、夏、唐。

京2—467

俞齡　竹溪六逸軸☆
　　絹本。
　　癸酉寫於文波草堂，安期俞齡。
　　俗。

京2—635

萬上遴　青綠山水軸☆
　　絹本。大軸。
　　佳。

京2—492

葉雨　松柏長春圖軸☆
　　綾本。
　　壬子仲冬。

京2—644

☆黃易　竹石圖橫幅
　　嘉慶元年作。
　　佳。

京2—599

鮑皋　竹石軸☆
　　爛而劣。

京2—610

錢維城　雲泉松塢圖軸☆
　　紙本。
　　真。

徐鼎　秋山紅樹軸
　　紙本。
　　鹿溪徐鼎。
　　羅牧一派。

弘曆　梅花軸
　　鏡面箋，水墨。
　　真。

京2—649

馮敏昌　飛白書軸☆
　　紙本。

京2—664
張崟　竹深荷静圖軸
　　道光二年作。
　　繁而板。

京2—638
錢坫　篆書古賦軸☆
　　爲耐軒書。

京2—692
戴熙　擬巨然山水軸☆
　　丁酉長夏……

朱夲　山水條
　　紙本。
　　七十以後。八作）。
　　資。

朱夲　荷花軸
　　與上件同，款亦同。
　　資。

任楓　草書五律詩軸
　　綾本。
　　似王鐸。

陳景元　隸書軸
　　羅紋紙本。
　　石閒陳景元。

京2—360
鄭簠　隸書常建詩軸☆
　　紙本。
　　己丑作。

京2—455
陳元龍　草書五絶詩軸☆

一九八四年四月九日
中國歷史博物館

京2—675

☆鄧廷楨　篆書軸

庚拜先生察書，嶰筠鄧廷楨。鈐
"鄧廷楨印"白、"妙吉祥室"白。
真。

京2—736

姚眉　春遊歸晚軸☆

絹本，設色。
錢塘姚眉。

京2—477

何焯　杜詩軸☆

李侯有佳句……
真。

京2—442

王樹穀　五男圖軸☆

絹本。
戊申正月作。

徐夢齡　草書軸

綾本。

改琦　仕女圖

紙本。
癸未，爲印川作。
臨本。

吳達　山水軸

絹本。二片殘册裱軸。
藍瑛後學。康熙。

京2—169

錢貢　滄洲漁樂圖卷

絹本，設色。
滄洲錢貢畫。鈐"禹方"。
張鳳翼、周天球、黃嘉芳、杜
大綬、錢協和、強存仁、張夢錫
（似祝枝山）、王穉登題。

京2—146

趙金　江邨漁樂圖卷☆

紙本。
吳興山人趙金畫並題，嘉靖丙
辰作。
圖上鈐有"心山子"白文印。
石川張寰書《漁父詞》。
乙卯文徵明書《漁父詞》十
首，爲心山圖題。
趙金題《江村漁樂圖歌》。

趙號"心山"。

京2—153
☆邢志儒　醉翁圖卷
紙本，白描。
時丙寅歲季冬，清野山人邢志
儒寫於居易軒中。

京2—142（圖片爲141）
☆王問　草書天界寺詩卷
紙本。
仲山王問書於寶界山之可吟亭。
鈐"王氏子裕"、"臺憲之章"。
大字。

京2—141（圖片爲142）
☆王問　行書七言詩卷
紙本。
壬戌歲作。
真。

京2—114
祝允明　草書七言詩卷☆
紙本。
真。

文徵明　書詩卷

紙本。
嘉靖戊午秋日書，徵明。
大字。倣黃似沈。後半劣，想
是僞本。
資。

京2—113
祝允明　行書秋興八景詩卷
正德丙子秋日別趙二表弟於廣
州官舍，臨分漫筆致別意兼以見
秋懷也。枝山老人祝允明識。
真。

京2—119
文徵明　行書琵琶行卷☆
絹本。
甲寅臘月十日燈下書，徵明。
真。

明佚名　白描十八學士圖卷
紙本。
無款。
趙士楨隸書引首：貞觀多士。
趙並書贊："萬曆壬午六月十二
日，東嘉趙士楨書贊。"鈐"賜名
士楨"、"雁山外史"朱。
萬曆壬午秋孟之廿日，東嘉趙

徽彝錄沈夢溪跋語。

　明人。精。

京2—205

胡宗信　松雲卷☆

　紙本，設色。

　萬曆丁未歲秋八月，秣陵胡宗信寫。鈐"胡印宗信"白、"可復氏"白。

　鈐有"米印萬鍾"、"米仲詔攷藏圖書"朱。

　後半切去。

　胡爲米萬鍾之代筆人。

　畫前後如出二人，紙前生後熟。

京2—176

何白　行楷書詩卷

　癸丑。

　何字無咎。

京2—187

李宗謨　蘭亭圖卷

　絹本。

　有閔爾昌題，云爲袁寒雲故物。

　明末人。

　似就拓本摹書者。

京2—226

葉廣　漁樂圖卷☆

　紙本，設色。長卷。

　天啓元年寫，葉廣。

　真而劣。

京2—324

顏俊豪　楷書集唐句七言十律卷☆

　綾本。

　爲銘翁師相。

　約康熙。

文伯仁　山水卷

　紙本，設色。

　嘉靖乙巳冬十月望，五峰山人文伯仁製。

　年代對，似真。

　附文徵明等詩。後配入。

京2—204

何偉然　行書歸去來辭卷☆

京2—183

陳繼儒　行書閏中秋詩卷☆

　綾本。

　七十七歲作。

京2—281
明佚名　摹韓熙載夜宴圖卷
　　絹本。
　　無款。
　　王文治書《歌》。有孫岳
頒題。
　　袁子才舊藏。
　　明人。

蕭照　山居圖卷
　　絹本。
　　明末。絹紅。
　　資。

董其昌　書畫合卷
　　絹本。二片。
　　張效彬物。
　　僞。

董其昌　倣趙吳興茂樹清泉圖並
書卷
　　絹本。
　　畫上小字真。
　　有程正揆印。後有程氏跋。
　　資。

京2—282
明佚名　蘭亭圖卷
　　紙本，設色。
　　無款。
　　王澍題。
　　明人。

明佚名　蠶桑圖卷
　　絹本。
　　無款。
　　明人。

陳淳　倣米大姚山色圖卷
　　無款，有二印。
　　印僞。
　　有周天球跋。但首行白陽二字
挖改，非陳淳。

京2—297
王鐸　臨閣帖卷☆
　　綾本。小卷。
　　丙戌，爲先三作。
　　精。

京2—158
☆徐渭　花卉山水卷
　　紙本，水墨。小幅，三開冊頁

改卷。

　精。

京2—207

周愷等　山水合卷☆

　小袖卷。

　周愷、卞文瑜、陳尚古、王鑑、顧凝遠、沈顥、張宏、王節、文從簡、陳裸諸人。

　真。

京2—279

明佚名　西園雅集圖卷

　絹本，水墨。

　許初篆書引首，金粟紙上書，精。

　畫無款。

　明人，似謝時臣，精。

　有僞文徵明跋。

李公麟　蘭亭圖卷

　紙本，水墨。

　明人。

葛素　行草詩卷

　紙本。

韓逢禧　楷書黃庭內景經卷

　甲午。

　真。

京2—197

張瑞圖　書赤壁賦卷

　綾本。

　真。

臧懋循　書卷

　萬曆壬子。

　書不佳。

京2—685

孔繼潤等　滙芳圖卷

　綾本。

　爲惜庵作。

熱河源圖

　乾隆御筆，疑于敏中代。

一九八四年四月十日
中國歷史博物館

京2—374
黃佐　侍親內道圖卷☆
　絹本。
　八大書引首，鈐"遙屬"朱、
"八大山人"白。
　同紙上有蔡方炳記。爲摹工陽
明像與其先人像合幅。
　有彭定求、徐釚跋。均真。

京2—494
顧樵　西園雅集圖軸☆
　絹本。
　壬辰夏四月摹《西圖雅集》，五
雲山人顧樵。介軒上款。
　約康熙人。

京2—332
傅山　書七絕詩軸☆
　綾本。
　款：山。
　玉詔新除沈侍郎……

京2—326
戴明説　行書五律詩軸☆

綾本。
　邊款甚擠，有印。真。

京2—401
惲壽平　秋卉狸猫軸☆
　絹本。
　甲子麥秋，苕華館戲作，南田。

京2—410
宋犖　行書七絕詩軸
　紙本。
　七十九翁。寅公上款。

彭定求　七絕詩軸
　絹本。
　疑代筆，與前諸跋全然不同。

京2—462
☆玄燁　行書李白詩軸
　黃紙裱邊描金龍。原裝。

京2—732
王弁　仕女軸
　花綾本，重青綠。
　盱江王弁。
　疑爲屏之一。

米漢雯　山水軸
　綾本。
　款真，畫不對。

京2—483
☆沈宗敬　萬仞飛流軸
　絹本，設色。
　庚午。

京2—505
華嵒　人物軸
　紙本。
　華嵒敬寫。鈐"華嵒"白。
　已核對印章。真而不佳。

京2—476
何焯　行書五古軸☆
　高麗紙本。
　無上款。

京2—460
玄燁　書朱熹詩軸☆
　藍裱邊畫龍，詩塘畫籠。
　佳。

京2—394
王翬　膏雨初晴軸☆

　紙本。小幅。
　壬午，爲東皋作。
　真，一般。

京2—466
王昱　倣倪黃筆意山水軸☆
　紙本。
　丁卯。
　真而佳。

完顏璿　八仙獻壽圖軸
　絹本。大軸。
　題完顏璿畫，景賢題籤。
　明人，嘉萬間。

京2—600
王章　立亭小像卷☆
　乾隆十有七年秋七月，草亭王
章寫於京師之放鷳堂。
　程景伊、紀昀、陸錫熊、錢大
昕等題。

京2—625
黃增　退食尋樂圖卷☆
　大設色。
　乾隆丁酉夏五，長洲筠谷黃
增寫。

朱珪、朱筠、程晉芳、阮葵生、謝啓昆、曹學閔諸家題，均爲五峰上款，亦丁酉歲題。

黃增爲内廷行走，如意坊中人也。

京2—623
金佩　婁東修志圖卷
　紙本。
　乙卯。
　錢大昕題，云"婁東修志，以圖來"云云。
　圖中所繪爲婁東書院。

釋常瑩　倣石田山水卷
　長卷。
　黃賓虹引首。
　僞而劣。

京2—602
弘旿　閲武樓圖卷
　有五璽。
　《佚目》物。

京2—579
釋湛福　書九歌卷
　乾隆二十七年寫。

小楷頗精，似祝枝山。雲南人。

京2—464
黃鼎　湘江送別圖卷
　紙本。
　庚子清和。
　宋致引首。
　有張庚等跋。

京2—479
王澍　臨爭座位帖卷☆
　雍正七年。
　自書引首。
　題"前半爲猫所損，重爲補寫"云云。

京2—604
裘曰修　行書詩卷
　乾隆壬辰款。

京2—447
☆孫國光　書詩卷
　綾本。
　乙亥款。鈐"孫國光印"白。
　綾尾有康熙甲辰方亨咸題。
　孫汧如跋。
　字甚精，有王鐸意。

京2—555

允禮　行書詩卷
　絹本。二段。
　雍正十二年。

王原祁　山水卷
　己卯款。
　五璽僞。有嘉慶、宣統印。

京2—608

錢維城　雲塈林廬卷☆
　紙本。
　《石渠寶笈三編》物。
　紙極佳。

錢載　蘭花卷
　紙本。
　真。

京2—413

孫岳頒　行書池上篇卷☆
　綾本。
　康熙三十八年。
　倣董。

京2—755

清佚名　墨緣重聚圖卷☆

無款。畫吳榮光、□崧甫、何
紹基三人。
　有吳氏題，子貞上款。

京2—344

釋今釋　書七言詩卷☆
　紙本。
　丁酉。
　即金堡，庚寅冬爲僧。

京2—587

李喬　揭鉢圖卷
　絹本，白描。
　乾隆八年秋，寧化李喬摹。
　黃慎題。此人專摹黃慎畫。

京2—740

葉璂華　北堂護影圖卷☆
　道光四年畫。
　題跋均女史，有汪端。

徐廷琨　西游記圖卷☆
　約嘉慶。

京2—654

鐵保　臨智永千字文卷
　紙本。長卷。

庚申八月。

有"惟清齋圖書"印。

京2—355

汪淮、桂廷璋、傅眉、朱耷、王
逢元　諸家詩卷☆

鈐有卞令之印。

除傅眉、八大外，均明人。

京2—660

王芑孫、曹貞秀　行書合璧卷☆

孫星衍引首。

京2—584

釋湛福　書卷

隔水李世倬畫，介庵又題其上。

湛福，字介庵。

精品。

佚名　墨經從戎圖卷

無款。

勝保書引首。

其人號汝舟。

京2—612

王霖　東歸送別圖卷

孫星衍篆書題。

一九八四年四月十一日
中國歷史博物館

京2—388

蔣伊　巡視臺陽圖卷☆

　　丕翁先生巡視臺陽圖，常熟弟蔣伊謹繪。

　　喬學伊等題詩，均丕翁上款。

　　後有翁方綱、祁寯藻跋。

清佚名　荷淨納涼圖卷☆

　　無款。

　　沈初引首，爲蓉鏡題。

　　前隔水桂馥，後隔水孫星衍。

　　翁方綱、彭元瑞、洪梧、黃易等題，均蓉鏡上款。

　　其人爲縣令、太府。

佚名　蕭翼賺蘭亭圖卷

　　絹本。

　　清人作。

　　僞趙子昂《蘭亭》。

京2—620

☆沈宗騫　石門觀瀑圖卷

　　皇十一子引首。

　　乾隆己丑冬十月，吳興沈宗騫畫。

　　爲海山畫像。

京2—678

林則徐　遊華山詩稿

佚名　金明池圖卷

　　絹本，大設色。

　　清初片子。

京2—289

明佚名　摹李嵩貨郎圖卷

　　絹本。

　　無款。前多二人。

　　清人。

金佩　十分孚惠卷

　　乙卯仲春，金佩。

京2—609

錢維城　聖謨廣運圖卷☆

　　紙本，設色。

　　平克新疆回部圖。

京2—682

釋明儉等　載碑圖卷

　　明儉、李育、訥庵共三圖，爲

梅某作。

　李兆洛、劉寶楠、劉文淇、何紹基、朱琦、羅以智、李璋昱、顧沅等題。

京2—539
錢陳羣　書津水早春詩卷☆
　小袖卷。
　乾隆癸巳。
　《佚目》物。

黃璧　董衛國平定江西圖卷

京2—313
龔賢　山水軸☆
　紙本，水墨。
　下半殘。

董邦達　山水軸
　乾隆題。
　代筆。

董邦達　山水軸
　紙本，水墨。
　代筆。

京2—468
袁江　瑤島仙桃軸☆
　絹本。
　戊子款。

京2—636
錢維喬　倣一峯山水軸☆
　紙本。
　首殘。乾隆辛亥。

閔貞　人物軸
　乾隆己丑花朝日。
　摹本，描書。
　資料。

京2—582
王愫　倣趙承旨山水軸☆
　絹本，青綠。
　乙亥作。

蔣溥　花卉軸☆
　絹本，水墨。
　己卯春日，南河蔣溥寫。
　填款。

戴有　山水軸
　　絹本。
　　畫劣。

京2—605
莊有恭　書詩軸☆
　　爲浦邨書。

京2—606
張洽　水竹居圖軸
　　紙本。
　　乾隆戊子。

秦祖永　壺園圖橫披
　　大幅。
　　爲樂初作。
　　廣州將軍衙門，大堂爲工字廳。

佚名　龍舟競渡圖橫披
　　絹本。
　　清人。

清佚名　左宗棠平息阿古柏叛亂
圖橫披
　　大幅。
　　無款。

清佚名　景云主人行樂圖橫披
　　大幅。
　　無款。
　　乾隆五十八年題。
　　前有陳青題引首。
　　清人。

京2—363
毛奇齡　七律詩軸☆
　　大軸。

京2—613
汪承霈　乾清宮千叟宴圖橫披☆

京2—617
蔡嘉　倣關仝山水軸☆
　　絹本，設色。大軸。
　　癸丑歲作。

京2—556
甘士調　指畫屏☆
　　四條。
　　高鳳翰題。
　　真。破碎。

京2—679
林則徐　行書屏
　　四條。

沈振麟　白馬圖軸
　　臣字款。
　　畫院人。

京2—287
明佚名　問渡圖軸☆
　　絹本，設色。大軸。
　　無款。
　　龐萊臣題宋俞珙。
　　明人，似張平山。

京2—214
張宏　寒林策杖圖軸
　　紙本，水墨。大軸。
　　丁亥冬日寫似石甫詞丈。

京2—690
費丹旭　聽泉圖橫披
　　紙本。大幅。
　　壬寅，爲子喬作，題"西吳費
丹旭"。

賈慎行　荷鴨圖軸
　　絹本。大軸。
　　似康熙間。

佚名　襄勤公點馬圖橫披
　　無款。

陳恭尹　行書七律詩軸☆
　　稼堂上款。
　　爲潘末書。

一九八四年四月十三日
中國歷史博物館

京2—474

楊賓　七言聯

　　甲午，尺島學兄上款。

王文治　書聯

　　偽。

陳鴻壽　書聯

　　偽。

京2—655

☆孫星衍　篆書五言聯

京2—415

石濤　竹徑松岡圖

　　小幅，失群直册之一。

李方膺　竹圖☆

　　一片，橫幅。

　　齊召南題。

　　真。

京2—532

李鱓　花果圖册☆

　　二片。

京2—267

明佚名　樓閣圖

　　粗絹本。

　　無款。

　　界畫。明人。

京2—248

項聖謨　居庸關圖

　　小幅。

　　題“關山月”篆書三字。

　　有小楷居庸關詩。崇禎戊辰。

京2—312

龔賢　江草圖

　　小幅。

　　簡筆。精。

京2—414

石濤　墨竹圖

　　直幅。

　　癸未。

京2—366
項奎　溪堂讀書圖☆
　小幅。

京2—548
黃慎　梨花白燕圖片☆

京2—631
羅聘　竹筍圖片☆
　壬辰。

京2—441
禹之鼎　微月照江聲圖片

京2—337
☆張學曾　山水橫幅
　張則之上款。戊戌作。

京2—266
明佚名　摹契丹人出獵圖橫幅☆
　明人。

京2—390
王武　花卉單片
　水墨。

京2—387
藍深　山水軸
　絹本。

京2—689
☆費丹旭　花前課讀圖橫披
　壬寅，爲子喬作。
　真而佳，與《聽泉》爲一對。

京2—223
家鳴鸞　觀音圖軸☆
　天啓二年款。
　有鬚。

京2—513
高鳳翰　芍藥圖扇面
　乾隆元年。
　似袁江。

京2—191
☆陶望齡　七言詩扇面
　泥金箋。

京2—320
☆張孝思　行書扇面

京2—729
楊銳　篆書團扇☆
　絹本。

胤禛　書扇面

京2—404
惲壽平　桃花扇面☆
　雲母粉落。

趙昰　山水扇面
　沛縣雪江趙昰。

筦立樞　臨燕文貴山水扇面
　重光之子。

京2—180
☆邢侗　石圖扇面

京2—488
蔣廷錫　柏梅圖扇面
　泥金箋。
　查昇題。

京2—616
蔡嘉　山水扇面☆

丁卯秋七月。

京2—627
戴洪　碧桃扇面☆
　辛丑。

京2—738
孫石　山水圖扇面☆
　水墨。
　癸酉。
　金陵派。

京2—658
伊秉綬　山水圖並小楷詩扇面
　隸書“墨卿戲墨”。
　嘉慶九年。
　張問陶題。

京2—212
☆王思任　山水扇面
　泥金箋。
　背面董其昌書《麥餅宴詩》。

京2—172
☆焦竑　行書扇面

京2—314
龔賢　山水扇面☆
　　雲母粉脱落，已淡。

京2—315
龔賢　行書扇面

趙之謙　畫扇面
　　又書。

京2—435
楊晉　山水扇面☆
　　己丑款。

京2—434
楊晉　紅白梅扇面☆
　　丁卯。

京2—245
惲向　山水扇面

京2—123
文徵明　山水扇面
　　水墨。

京2—202
宋懋晉　山水扇面☆

紙本。
丁巳。

宋懋晉　山水扇面☆
　　泥金箋。

京2—137
王寵　書詩扇面☆
　　泥金箋。

京2—120
文徵明　行書七言詩扇面
　　乙卯。

京2—659
伊秉綬　行書扇面☆
　　嘉慶九年。

京2—711
趙之謙　牡丹扇面☆
　　設色。
　　同治壬申。

京2—702
周閑　花卉扇面☆
　　同治庚午。

京2—639
張賜寧　百合扇面☆
　己酉。

京2—724
吳穀祥　山水扇面☆
　癸巳。

京2—714
錢慧安　山水人物扇面☆
　甲戌。

京2—597
蔣溥　鐵綫蓮扇面☆
　戊午。

京2—391
王武　柳花扇面☆

京2—302
王鐸　草書扇面☆
　泥金箋。

京2—334
吳偉業　行書扇面☆

　日恭上款。

京2—521
☆李鱓　萱花扇面
　康熙丙申。

京2—501
☆華嵒　山水扇面
　爲雲樵丈翁作，乙未五月。

京2—557
朱文震　蜀江圖扇面
　庚辰作。
　金農題。
　畫中十哲之一。

京2—657
王學浩　山水扇面☆
　設色。
　七十八歲作。

京2—645
黃易　梅花扇面☆
　水墨。

一九八四年四月十四日
中國歷史博物館

京2—375

朱耷　畫屏

　　四條。

　　松、梅、竹、蕉。

　　一幅有款ハ。

　　謝、徐、劉以爲真，認爲五十至六十。

　　僞，構圖章法全無八大特點。

　　六十九歲ハ改八，僞八者均作"寫"，不作"畫"。

朱耷　松圖軸

　　大軸。

　　雪松。款：八大山人。

　　真。松後萱草後補，與前四軸同一期。

　　如此爲真則前四幅必假。

　　以上重看者。

京2—322

劉度　梅花書屋軸☆

　　絹本，設色。

　　乙亥小春倣王晉卿梅花書屋圖。

京2—385

☆梅庚　如川方至圖軸

　　絹本。

京2—106

元佚名　談經圖軸

　　絹本。

　　無款。鈐有九重文"秘閣之印"、"建業文房之印"二僞印。

　　元人。

京2—705

虛谷　枇杷軸☆

　　設色。

　　丙戌夏月寫於吳中行館，虛谷。

京2—498

唐岱　湖山春色軸☆

　　絹本。

　　臣字款。

京2—547

黄慎　老子像軸☆

　　紙本。

　　乾隆乙亥。東來紫氣滿涵關。

京2—437

王翚 湖村坐對圖軸☆

絹本。大軸。

癸未夏作，昇聞上款。

京2—345

馬負圖 虎圖軸☆

絹本。

建州馬負圖。

秦仲文題詩塘。

京2—416

☆石濤 牡丹圖軸

爲紫老年道翁作，並書東坡牡丹四首。

款：清湘大滌子一字鈍根。

畫石與常見者異。

京2—503

華喦 水西山宅圖軸

辛酉秋日，新羅山人喦寫於淵雅堂。

倣王蒙山水。

京2—563

鄭燮 三祝圖軸

紙本。大軸。

竹石。乾隆壬午。

精。

鄭燮 蘭石軸

紙本。大軸。

爲且公穌尚清鑑，板橋鄭燮。

京2—370

朱耷 松鹿軸

紙本。大軸。

雙鹿。

庚辰，八大山人寫。鈐"八大山人"白、"何園"朱。

七十五歲。

京2—526

李鱓 五松圖軸☆

紙本。

乾隆九年，懊道人李鱓寫於楚陽之萬柳莊。

京2—546

黃慎 簪花圖軸

絹本。大軸。

乾隆十七年中秋節寫於寶善堂，瘦瓢慎。

京2—552
黃慎　草書七律詩軸
　紙本。大軸。
　送君此去五羊城……

京2—710
朱偁　花鳥屏☆
　紙本。四條。
　己卯。
　朱偁字夢廬，任頤之師，海派
先驅。

京2—706
虛谷　畫屏☆
　四條。
　乙未秋月七十又三。
　貓、松鼠、金魚、鶴。

京2—723
吳昌碩　玉堂風格條
　紙本。
　甲子二月，年八十又一。
　老年顫筆。

張賜寧　荷花軸
　嘉慶丁卯。

鄭燮　竹圖軸
　水墨。
　爲靜翁作。
　僞。

京2—595
邊壽民　晴沙翔集軸☆
　大輻。

高岑　山水軸
　絹本。
　壬申寫於爽閣，高岑。
　非金陵派之高岑。畫甚俗。

京2—538
鄒一桂　芙蓉雙鷺軸☆
　大軸。
　臣字款。
　乾隆題。
　五璽。

文同　竹圖軸
　水墨。
　熙寧二年己酉冬至日，巴郡文
同與可戲墨。
　明人臨。

京2—361
羅牧　松樹軸☆
　八十四歲畫。

京2—478
上官周　崆峒秋色軸☆
　紙本。
　竹莊上官周寫。

京2—622
金廷標　虎溪三笑軸☆
　紙本，設色。大軸。
　貼洛。臣字款。

劉墉　書軸
　偽。

李世倬　虎圖軸
　康熙丁酉。
　真而極劣。

清佚名　得勝圖軸
　豫王多鐸入南京事。
　無款。
　清人。精。

京2—429
陸曬　山水軸☆
　絹本，水墨。巨軸。
　雲間陸曬。鈐“日爲”。

惲壽平　菊花圖軸
　絹本。
　庚申款。
　王夢樓書詩塘。
　畫板，字前半不佳。同時人
偽本。
　資。

京2—319
高岑　秋林書屋軸
　絹本，設色。
　石城高岑。

京2—591
袁耀　春桃雙禽軸
　絹本。
　辛卯清冬，邗上袁耀畫。

京2—147
王穀祥　竹菊軸☆
　水墨。

嘉靖丙午秋。
殘泐。

京2—350
樊圻　山村秋色軸☆
　絹本，設色。

庚戌冬日，金陵樊圻。

楊維楨　倣大癡老人山居圖軸
　無款。
　藍瑛倣大癡山水。後填楊維
楨款。

一九八四年四月十六日
中國歷史博物館

京2—155
蔣乾　山水扇面☆
　　灑金箋。

京2—686
朱英　花卉扇面☆
　　己丑，熙亭上款。
　　傚南沙。

京2—695
張熊　花卉扇面☆
　　乙酉秋日，八十三老人……

京2—177
丁雲鵬　傚倪山水扇面
　　乙未春日寫，雲鵬。鈐有"聖
華"白、"雲鵬之印"。
　　萬曆廿三年。
　　有汪季青印。

京2—725
吳穀祥　松陰清暑圖扇面☆
　　青綠。
　　丙辰新春。

邵彌　山水扇面
　　灑金箋。
　　半詩半畫。
　　畫款：彌載筆。
　　書款："□□詞壇，芥子彌。"
去上款。

京2—403
惲壽平　蘭石扇面
　　筠嶼上款。
　　真，老年。

冷枚　羅漢像冊
　　白描。
　　偽。

京2—406
王士禎　唐人萬首絕句選序手稿冊☆
　　三開。
　　康熙戊子。
　　書頗似阮雲臺。

宋旭　山水軸
　　絹本。
　　破碎，畫亦劣。

黃慎　蘇武牧羊圖軸

大軸。

無年款。題："瘦瓢子寫於寓齋。"鈐"黃慎"白。

畫真，而款與平時書全不類。資。

董邦達　九如圖軸
絹本。大軸。
偽。

楊文驄　山水
絹本。三拼絹。
偽劣。

京2—330
傅山　題贊血寫法華經軸
絹本。
七十六濁翁山。
至尾文未完，復以小字於首行之右另寫夾行。

京2—630
翁方綱　行書軸☆
黃蠟箋。
大字。書漢太學石經始末。

京2—577
李方膺　梅花軸☆

水墨。

乾隆二十年客金陵借園之種菜亭。

文徵明　繼峯圖軸
絹本。
壬子爲繼峰畫並詩。
舊倣。
此件後又看，與《真賞齋圖》頗相似。徐堅以爲眞。

京2—469
袁江　山水軸☆
巨軸。
己亥清和月，邗上袁江。
康熙五十八年。

京2—199
張瑞圖　行書碧雲寺詩軸☆
紙本。

文徵明　七律詩軸☆
大字。
舊偽。石印（真者爲牙章）。

京2—573
鄭燮　新篁圖軸
紙本，水墨。

真而不佳。

蔣廷錫　牡丹譜卷
　　高卷。
　　貼黃籤。末書"南沙蔣廷錫"僞款。
　　應是宮內畫進呈本，後填款。

京2—411
高簡　清溪水閣軸☆
　　綾本。
　　己巳春日恭祝暉老……

張問陶　書軸
　　紙本。

京2—298
王鐸　臨閣帖卷☆
　　花綾本。
　　辛卯。

趙孟頫　賺蘭亭圖
　　金琮書。
　　全僞。

朱治登　書扇面
　　丙午暮秋，長洲朱治登。

小楷學文徵明，約明末。

京2—163
孫克弘　花卉扇面
　　春日，克弘爲中宇兄寫。

文徵明　山水扇面
　　泥金箋。
　　佳。舊做。

邵彌　小楷書扇面
　　真。

京2—259
張翀　行書扇面☆
　　金箋。
　　壬午。

京2—138
陸治　山水扇面☆
　　泥金箋，青綠。
　　丙寅。

奚岡　山水册
　　水墨。
　　徐以爲不真。
　　佳。

一九八四年四月十八日
中國歷史博物館

張雨　浴牛圖卷
　危素、張靈跋。
　《佚目》物。
　偽而劣。

朱倫瀚　指畫山水卷
　方桼如題詩。
　畫偽，有一定水平，但非朱倫瀚。

張弼　草書卷
　紙本。
　倣本。

金農　梅花軸
　紙本，水墨。
　偽。

惲壽平　芝蘭竹石軸
　絹本。
　上章涒灘（庚申）。
　偽。

雪樵　花卉屏
　四條。

清後期。

京2—362
王撰　倣一峯老人山水軸☆
　綾本。方幅。
　丙戌。
　真。

顧洛　踏雪尋梅軸
　紙本。
　真。

呂潛　行書詩軸
　偽。染紙。

方以智　詩軸
　款：落地愚者。
　偽劣。

高鳳翰　行書軸
　六十二歲。
　臨本。

戴熙　七言聯
　偽劣。

京2—565

鄭燮　蘭花軸☆

　紙本。大軸。

　　題："一片青山一片蘭……乾隆
二十九年臘月十一日。"

宋懋晉　山水扇面

　真而敝。

陸治　花鳥扇面

　謝題。

　偽。

高鳳翰　梅月扇面

　真。

京2—262

董期生　山水扇面

　泥金箋。

　丙辰桂月。

　文派。

張維　山水扇面

　庚申。

京2—236

藍瑛　山水扇面☆

壬辰。題倣黄鶴。

真，款劣。

京2—254

方龍　山水扇面

　庚申冬日倣吴仲圭，蓮都方龍。

京2—255

王醴　山水扇面☆

　戊辰。

錢貢　扇面☆

　夜静水寒魚不餌……

京2—652

永瑆　書姚合詩軸

　絹本。大軸。

京2—663

張崟、顧鶴慶、潘思牧　枕江樓
圖卷

　三段。

　枕江樓圖。乙丑，爲竹嶼畫。

　每人一畫一題。

京2—234

☆藍瑛　倣王蒙林亭晚酌圖卷

"甲寅冬杪畫於小淇園之松風閣，倣王叔明《林停晚酌圖》意爲美箭詞兄，藍瑛。"

萬曆四十二年。

陳淳　書畫卷。

設色山水，甲辰。

書田園居詩，癸卯。

明人倣本。

資。

京2—640

張賜寧　山水册☆

絹本，設色。十二開。

嘉慶乙亥。

真。

京2—402

☆惲壽平　山水花卉册

八開。

王澍引首並跋。

京2—593

☆邊壽民　花卉蟲鳥册

十二開。

京2—709

胡遠　梅花册☆

十二開。

李善蘭等諸人題。

文徵明　小楷胡笳十八拍軸

僞。

京2—224

陳元素　蘭花軸

紙本，水墨。

薛益題。

京2—318

李杭之　赤壁圖扇面☆

泥金箋。

戊午。

李流芳之子。

葛徵奇　行書扇面

泥金箋。

張瑞圖　書詩扇面

灑金箋。

似閣帖，與習見者不同。

真。

鄒之麟　山水册
　偽。

楊文驄　畫軸
　絹本。
　似羅聘。

王維　雪霽圖卷
　偽。
　偽乾隆題及璽。
　別子有玉刻字，似内府物，包首亦舊，疑抽換。

一九八四年四月十九日
中國歷史博物館

文徵明　山水卷
　偽。

李宗瀚　行書七言聯

京2—407
王士禎　手稿冊☆
　庚寅二月，答梅耦長。
　程青溪先生集序。
　感懷子將弟五絕詩。
　石宗玉墓志銘。
　每葉鈐"詩狂酒癖"朱文印，
是藏印。
　真。

袁江　倣郭熙山水軸
　絹本。大軸。
　倣郭河陽畫法。邗上袁江，歲

在壬申暢月。鈐"袁江之印"白、
"文濤"朱。
　真。
　資。

朱鶴年　摹東坡像
　翁方綱書贊，隸書。

京2—405
釋上睿　山水花卉冊☆
　小冊，八開。
　山水、花卉各四開。
　己酉作。
　真。

京2—707
任熊　桐下美人軸☆
　未設色。
　有癸亥姚燮題。
　未完畫稿。

一九八四年四月二十一日
中國歷史博物館
（以下爲一等品庫中之物）

京2—86

五代殘曆

一卷。後唐明宗天成元年（同光四年）正月至六月。

丙戌年姑洗之月十四日巳時題畢。

羅振玉跋。

北魏佚名　寫華嚴經殘卷

二十八行，行十七字。

北魏。

京2—95

☆宋佚名　中興四將卷

絹本。

無款。四人：劉光世，韓世忠，張俊，岳飛。各·侍從，叉手而立，岳飛儒裝。

後有洪武庚午俞貞木跋。

每像上方原有紅字，已泐，又加墨書。宋人。

京2—78

釋惠訒　書真一阿含經卷☆

尾書款：沙門釋惠訒。

"第八，紙廿八。校已。"

北朝人書。

京2—82

唐佚名　楷書陸士衡五等論殘卷 精 。

有"書潛經眼"印。

唐人。

唐佚名　小楷書經抄殘卷

五代人。書不佳。

京2—80

釋智惠山　瑜伽師地論卷第廿四卷☆

大中十年四月廿九日苾蒭僧智惠山發心寫此論隨學聽。

京2—81

唐佚名　太玄真一本際經付屬品卷第二卷☆

無尾款。

京2—90

馮預　歷代三寶紀卷第八卷

　華亭縣勅賜海惠院轉輪大藏，蓆，二十紙。

　聖宋治平元年歲次甲辰四月十五日起首，四明馮預敬寫。

　住持募緣寫造大藏賜紫沙門守英。

　徐惠□秀
　陳義捨□　長方墨記。

　《秘殿珠林重編》著錄。

京2—91

黃庭堅　青衣江題名卷

精。

　大字，每行只一字。元符三年。

　鈐有僞"秋壑圖書"印。

　真。字殘，墨淡，有描補處。

京2—93

文天祥　書謝昌元座右辭卷

精。

　咸淳癸酉。

　有王應麟、蔣山石、萬韞輝、謝源、宣德四年廖駒、嘉靖丁酉陳啓充諸跋。

　王應麟學歐書，然與《困學紀

聞》前所附頗不類。

京2—193

曾鯨　菁林子像卷☆

　有小印。

　陳範補景，"丁卯夏寫，晉安陳範"。

　米萬鍾引首。

　人像處似有傷殘。

京2—111

☆吳寬　行書游西山記卷

　無款，有印。

京2—108

☆王紱　北京八景圖卷

　永樂十二年胡廣題。

　胡儼、金紉孜、曾棨、林環、梁潛、王洪、王英題。

　畫是晚年，粗筆，時有敗筆。

京2—101

☆宋佚名　九歌圖卷

　宋人。

京2—100

宋佚名　輞川圖卷

長卷。

無款。

啓元白舊藏。

宋人。佳。

京2—110

林尚古　得春先圖卷

　　絹本。

　　引首祝允明題"得春先"。

　　無款。

　　畫上填僞馬麟款。

　　後有祝允明題，首句"林君
手挽東皇力"，挖"林"字改
"馬"字。

京2—269

周臣　約齋圖卷

　　絹本。精。

　　無款。

　　畫上末題："約齋圖。吳趨唐
寅。"

方豪、嘉靖甲申王寵、方元
煥、段金題。

　　前有方元煥引首。

京2—210

☆文從簡　介石書院圖卷

　　"癸未八月廿又一日寫於停雲
館，文從簡。"

　　文震孟書《介石書院子游祠堂
記》。言子游。

　　侯峒曾書《鳴泉閣記》。

　　文震亨題。

　　弘光元年二月十七夜燈下，漳
海黃幼平道周書。

京2—268

明佚名　憲宗行樂圖卷

　　絹本。

　　無款。

　　前《新年元宵景圖》，成化二
十一年仲冬吉日。

　　佳。

一九八四年四月二十三日
中國歷史博物館

京2—94
宋佚名　職貢圖卷

絹本。

蠻夷二十□圖。跋中語。

有康里巎巎跋，鈐有“正齋恕叟”朱文印。

“唐閻立德職貢圖。麓邨真賞。”

《佚目》物。

京2—596
吳敬梓、錢陳群　題盧見曾行樂圖

絹本。

原爲大軸下幅綾邊上，改爲卷子。

皆爲雅雨上款。

宋佚名　明皇擊球圖卷☆

紙本，白描。

有洪武傅著題，楷書。鈐“則明”、“味梅齋”。

又吳乾題。

有陳緝熙、項元汴、項篤壽諸人印。

元明間物，馬之鞱泥花紋亦元以後風格。

京2—615
徐揚　盛世滋生圖卷

紙本。精。

乾隆己卯。

京2—440
禹之鼎　西陂授硯圖卷

絹本。

康熙庚寅，廣陵禹之鼎都門寫。

朱彝尊、尤侗、馮景、顧嗣立、周尤藻、繆沅跋，康熙癸未。有經一四兄上款。

後有帥我書《授硯記》。

經一爲牧仲之孫，遺腹子，未生爲孤。硯爲其父錦含之物，經一長後，仍以硯付之。

圖佳。

原有一無名人圖，諸人跋之，後易以禹之鼎圖，而以諸跋詩附後。

京2—270
明佚名　皇朝積勝圖卷☆

絹本。

無款。

怡堂主人引首。

萬曆己酉孟春，右春坊庶子
兼翰林院侍讀掌司經局事翁正
春撰。

明人畫。

京2—621

金廷標　職貢圖卷☆

設色。

第二卷。

非金廷標。

京2—601

弘旿　京畿水利圖卷

紙本，設色。

香山至大沽入海各水道圖。

清漪園無佛香閣，皇穹宇爲
二層。

京2—76

六朝寫經卷☆

八段。精。

末段爲北魏，餘均十六國。

吐魯番出土。

吳宜常藏並作題記。

第三段吳氏以爲是三國。恐是
較早者，然未敢必其爲三國。

北朝經殘片☆

精。

新疆出。

吳宜常藏。有自題，云：梁素
文自新疆歸，所得大半爲白堅售
之日本，只得三卷。

京2—400

惲壽平　束籬佳色圖軸

大軸。

甲子款。

王翬題詩塘。

僞，畫板，菊花劣，字亦滯。

項聖謨　榕荔溪石圖卷

乙未。

摹本。真本張蔥玉寶藏。

旅順博物館亦有一卷，亦摹本。

京2—439

禹之鼎　國門送別圖卷

絹本。

陳廷敬書引首。

康熙四十七年秋七月既望，廣
陵後學禹之鼎謹繪。

爲宋犖告歸作。

有陳廷敬、王鴻緒、顧嗣立等題。

明佚名　抗倭圖卷

　絹本，設色。

　無款。

　明人，倣仇派。佳。

京2—397

王翬　古木晴川圖軸

　設色。

　甲午作。

　八十三歲。

　佳。

京2—107

☆元佚名　大駕鹵簿圖卷

　精。

　無款。

　“延祐五年八月，翰林國史院編修曾巽申纂進。”

　《石渠寶笈》著錄。

　元人。圖上“大駕鹵簿圖書”及箋均用粉塗重描或重寫。

　宋克、陸深等跋均僞。

一九八四年四月二十四日
中國歷史博物館

京2—167
王成　佛像軸
　　下方左右有款。
　　古絳畫匠王成。萬曆十四年。

京2—393
王翬　盧鴻草堂圖軸
　　紙本，水墨。
　　爲晉老作，甲戌。

京2—423
吳宏　竹石軸☆
　　絹本。
　　無款。下鈐有"家在雲林白馬三十六峰之下"朱文印。
　　周亮工題。
　　爲吳宏畫，此印於吳畫上屢見之。

明佚名　文殊像軸
　　絹本。大幅。
　　無款。
　　乾隆題。
　　邊綾有鄒道沂題，稱爲"乾隆賜五臺菩薩頂之物"云云。
　　明人。

京2—746
清佚名　明瑞像軸
　　絹本。大軸。
　　清人。
　　詩塘有乾隆御題，代筆並滿文。

京2—87
五代佚名　八臂十一面觀音軸
　　絹本，設色。
　　下方有供養人像，題：節度押衙銀青光禄大夫吳勿昌一心供養……
　　邊上絹有墨畫花紋。
　　五代人。

京2—748
清佚名　鄭經像軸
　　絹本。
　　無款。
　　清人畫，稍晚。

京2—321
黃梓　鄭成功像軸
　　絹本。
　　詩塘有王忠孝書百字贊。

一九三五年九世孫鄭澤贈。

京2—749
清佚名　鄭經觀瀑圖軸
　紙本。
　無款。
　清人。較晚。

京2—750
清佚名　鄭克塽像軸
　紙本。
　無款。
　清人。較早。

盧象昇　行書軸
　絹本。
　大字二行。
　偽。

京2—422
☆吳宏　倣元人山水軸
　絹本，設色。
　乙巳新夏，畫於雲林白馬三十六峰之下，金溪吳宏。鈐“家在雲林白馬三十六峰之下”朱。

京2—222
家鳴鸞　菩薩像軸
　天啓二年。

京2—97
宋佚名　耕織圖軸
　絹本。大軸。精。
　無款。
　舊題南宋人，時代疑稍晚。

京2—126
呂紀　三鷺圖軸
　絹本。巨軸。精。
　馬、夏風格。
　與習見者不同。

京2—273
☆明佚名　盧溝橋運筏圖軸
　左下有“端在”二小字，左右上方均裁割。
　明人。山水是李在後學。

京2—274
明佚名　諸葛亮像軸
　巨軸。
　無款。
　有晉王題，款：敬德堂書……

即故宮舊藏。

明初人。

回紇文寫本摩尼教經卷

殘。

京2—386

蕭晨　雪景牧牛册

　　共十二片，小幅，改册頁。精。

　　有蕭晨小印。

　　李寅、蕭晨之流。

京2—751

佚名　水滸像卷

　　絹本。長卷。

　　末有僞陳洪綬印二方。

　　清初人。佳。

京2—83

唐佚名　伏羲女媧像軸

　　新疆出土。

京2—272

明佚名　雪景山水軸

絹本。大軸。

　　無款。永樂十年歲次壬辰春三

月吉日。

　　明人畫，吳小仙後學。永樂題

字疑不真。

京2—746

清佚名　明瑞畫像☆

　　無款。

　　乾隆題挽詩。

　　穿四團龍補褂（五爪。前後心

兩肩，共四團，爲龍，非蟒，蟒

四爪），四團龍應爲特賜。

　　清人。

京2—271

明佚名　曉耕圖三拼軸

　　巨軸。

　　無款。

　　明人，戴進或其後學。

清佚名　摹宋太祖像

　　南薰殿物。

　　清人。

一九八四年四月二十五日
中國歷史博物館

清佚名　劉永福、方耀像軸
　絹本，設色。
　劉像甚有性格特點。

京2—743
清佚名　玄燁像軸☆
　絹本，設色。
　有教育部查點印。

京2—372
朱耷　魚圖軸
　紙本。小軸。
　壬午暮春，八大山人寫。

京2—219
邵高　水閣遠眺軸
　小軸。精。
　丁卯九月中浣擬古於捲河閣，
芬陀居士邵高。鈐"邵高私印"
白、"僧彌"。

京2—075
☆東漢　姑臧西鄉閭道里壺子梁
之銘旌

武威出土。

京2—553
高翔　山水軸☆
　紙本，水墨。
　山林外臣高翔。

京2—418
蒲松齡　楷書悲憤詩☆
　一開。
　小楷。

佚名　忽必烈像
　小幅。
　摹博古本。

京2—752
清佚名　北征督運圖冊
　十九開。
　范承烈參與喀爾丹之役事跡圖。
　清人。填禹之鼎偽款。

京2—524
☆李鱓　花卉冊
　橫冊，十開。
　乾隆五年作。
　文物出版社已印過。

京2—92

趙構　七絕團扇

　精。

　　"欲尋秋景閑行去……"

　　鈐有"德壽"朱文葫蘆印。

京2—335

黃向堅　萬里尋親圖冊

　　八開。

　　丙申作。

　　黃鼎、金琛、張穆、何紹基、
吳郁生跋。

新疆出土孝經等殘片

　　三件。

　　孝經，詩經。

京2—242

惲向　山水冊

　　高麗紙本。十開，小冊。精。

　　丙子長至後半月……

京2—307

蕭雲從　山水冊☆

　　直幅，十六開。

　　甲辰款。

　　姜宸英等對題。

京2—309

錢旃　倣古冊

　　泥金箋。八開。

　　庚辰初春倣古八幅……

　　趙旬、祁豸佳等題。

　　錢爲夏完淳之岳父。

京2—418

蒲松齡　詞稿冊☆

　　二十一開。

　　字與前幅《悲憤詩》相近，然
是行書。

　　李秉蕙跋。

京2—408

王士禎　池北偶談殘稿冊☆

　　十開。

　　真。

京2—409

王士禎　居易錄殘稿冊☆

　　真。

京2—88

☆五代佚名　觀音及毗沙門天王
二立像

　　供養題記：董文元爲亡父母作。

五代人。

京2—614
徐揚　乾隆南巡圖卷
　十二卷。
　乾隆四十一年畫。

京2—275
明佚名　成吉思汗像☆
　無款。
　明人摹，與故宮本同。

京2—99
☆佚名　狩獵圖
　絹本。一片。
　無款。
　宋人。精。

京2—96
☆宋佚名　雪窗詩書
　一片。
　無款。
　乾隆對題稱爲李唐作。
　宋人。

京2—530
李鱓　花卉册☆

十二開。
乾隆十七年。
晚年劣品。

京2—98
宋佚名　果熟來禽團幅
　無款。
　宋人。

京2—470
袁江　山水册
　絹本。十二開。
　庚子皋月，邗上袁江畫。

京2—84
敦煌古籍零拾册☆
　二十一片。
　有殘書《開蒙要訓》，雜字書。
　趙元方跋。
　李木齋舊藏。
　有佚書。

京2—544
金農　花卉册
　十六開。精。
　乾隆辛巳秋日七十五叟作。

鴻雪因緣圖稿本
　十二册。
　三集，每集四册。

唐名臣像册
　清宫物。

歷代聖賢名人像册
　清宫物。

項元汴　蘭花
　紙本。
　凝靄非含露，生香不待風。
　偽。

一九八四年四月二十八日
首都博物館

藍瑛　平湖秋月軸
　絹本。
　資。

藍瑛　雷峯夕照軸
　絹本。
　資。

藍瑛　三潭印月軸
　絹本。
　資。

程嘉燧　林亭高話圖軸
　紙本。小幅。
　僞劣。

京5—370
李因　菊竹圖軸
　綾本。

京5—510
☆朱昂之　湖山逸興軸
　絹本。
　辛卯作，傲一峯。

京5—506
孟習歐　梧桐軸
　紙本。
　周肇祥跋，云爲孟習歐字廬
陵作。

京5—360
徐昇　烟霞玄賞圖條
　壬辰作。
　順治九年

京5—292
藍瑛　傲梅道人溪山書屋圖軸☆
　絹本。
　真而不佳。

京5—314
高名衡　蘭竹軸
　丁丑夏日。
　明末。

京5—224
馮起震　竹圖軸☆
　絹本，水墨。
　鈐“青方道人”印。

陸治　山水軸
　水墨。小幅。
　五璽。
　僞。
　參。

京5—301
鄒嘉生　松下話別軸☆
　綾本。
　明末人。

京5—324
崔璞　倣梅道人山水軸☆
　綾本。
　明末。

京5—248
陳焕　風高木落軸☆
　紙本。
　萬曆甲寅。
　文派山水。

京5—168
☆朱有燉　孔明像軸
　永樂十四年作，誠齋畫於蘭
（藍？）雪軒。
　上有“皇明宗室”朱文大印，
在正中上方。
　畫上並書前、後出師表。
　周肇祥跋。
　爲周憲王嫡子。

李士達　山水軸
　長條。
　僞款。明末人畫。

京5—166
☆桑苧翁　雪景山水軸☆
　洪武壬子。
　有咸熙堂印。爲景賢印。
　明前期，畫石是王紱後學，字
有姚公綬意。
　而題云洪武。是舊僞，款與畫
同時，非後填。
　有“游戲”朱文大印，亦舊。
　細閱，是明初人，款真。

京5—480
董邦達　雲靄長春軸☆
　紙本，水墨。大幅。
　佳。

京5—460
☆穆倩　流潤古松圖軸

絹本。

柳泉穆僖作。

畫上有永忠等題。陳邦彥詩塘題。

京5—403

章采　南屏晚鐘圖軸☆

絹本。

晚明。

京5—384

☆嚴繩孫　山水軸

絹本。

爲予礽畫。

京5—474

方士庶　村樹新晴軸☆

淺絳。小幅。

真而劣。

京5—491

允禧　湖山清曉圖軸☆

王際華題。

袁勵華邊題。

京5—457

康濤　三娘子像軸☆

絹本。小條。

雍正五年。

京5—496

錢維城　鄧尉觀梅軸☆

臣字款。

尹繼善題。

招子庸　垂竹圖

長條。

京5—503

☆羅聘　梅花圓光軸

畫爲藥園四先生。愚弟聘。

華喦　爲松堂畫像軸

舊冊改軸，橫幅。

上下均有題。

像上填僞新羅題。

京5—502

馮�072　雨耕圖軸

紙本。

戊辰五月。

京5—461

高鳳翰　煙汀野戍冊

丁未作。

殘冊。

釋明中　山水軸
水墨。
乙酉。

京5—181
陳清　夏山圖條☆
綾本。
晚明。長洲人。

京5—494
張洽　枯木竹石圖軸
紙本。
乾隆癸巳。

京5—372
諸昇　竹圖軸☆
大軸。
壬戌。

沈銓　多寶佛條
紙本。
真。

京5—352
戴明説　竹圖軸☆
綾本，水墨。
丁酉九月。雪嵐上款。

京5—374
諸昇　竹圖軸
絹本，水墨。

王宸　山水軸
水墨。小幅。
辛亥正月。
款挖拼。畫真而劣。

京5—498
蔡嘉　古木飛泉軸☆
紙本。
乙卯款。

方士庶　秋巖蕭寺軸
紙本。
甲子款。
真而劣。

京5—516
☆戴熙　長松竹石圖軸
戊申。

金梁邊題。

京5—305
方大猷　山水軸
　綾本。
　甲辰。挖上款。

京5—477
董邦達　倣耕烟山人山水軸☆
　甲申，東安董邦達。倬甫上款。

京5—365
☆法若真　山水軸
　紙本，設色。
　八月二日畫，癸亥七十一老識。

癸丑生人，癸亥作。

京5—488
傅雯　呂純陽像軸☆
　高其佩之甥。

京5—469
☆鄒一桂　雲居寺圖軸
　紙本。
　真。

京5—385
呂煥成　山水軸☆
　絹本。

一九八四年四月二十九日
首都博物館

京5—470
黃慎　秋山圖軸☆
　紙本。

京5—380
☆朱耷　山水軸
　綾本，淡設色。
　八大山人寫。
　晚年。

京5—388
☆梅庚　山水軸
　絹本。
　天章老叔先生介壽，雪坪梅庚。
　精。畫有龔半千意。上下均被
裁短。

王宸　山水軸
　紙本，水墨。
　乙亥。
　三十六歲。
　真而劣，似張宗蒼。

改琦　蘭石軸

紙本。
不佳。

京5—468
張宗蒼　山水軸
　紙本。小幅。
　癸酉。
　乾隆對題。
　有諸璽。

文從簡　山水軸
　紙本，水墨。
　庚辰人日寫。

唐岱　倣王叔明丹臺圖軸
　小軸。
　真。

萬上遴　梅花軸
　水墨。
　真。

釋明儉　溪亭閒話圖軸
　丹徒派末流。劣。

汪梅鼎　山水軸
　絹本。小幅。

沈宗敬　山水軸
　小幅。
　雙鶴沈宗敬。
　僞。

京5—487
華冠　擬古小景軸
　嘉慶己未八月望日，錫山華冠擬古。
　佳。

京5—504
朱孝純　荷花軸☆
　水墨。
　真。

京5—269
陳裸　幽谷雲來軸☆
　紙本。
　戊寅長夏，爲青溪先生寫。
　真。

京5—349
☆龔賢　松屋樓臺軸
　絹本。大幅。
　真。

京5—467
李鱓　梅石黄雀軸
　絹本。小幅。
　乾隆十七年壬申暮春。
　六十七歲。

京5—462
☆高鳳翰　荷花軸
　絹木。
　戊申夏日。
　四十六歲。

惲壽平　山水軸
　水墨。小幅。
　啓、徐以爲查士標，後添惲款。

京5—354
戴明説　竹圖軸☆
　綾本，水墨。

京5—369
☆查士標　倣唐子華秋山行旅軸
　絹本，設色。

京5—471
☆黄慎　採茶圖軸
　紙本。

老人採茶。
佳。

羅聘　洗象圖軸
衣雲弟子羅聘。
字如館閣體。印佳。

京5—394
☆王翬　倣趙令穰山水軸
絹本。
壬辰作。
八十一歲。
可作標準。

京5—348
龔賢　蘆中泊舟橫披
水墨。
丁巳臘八前二日。
五十八歲。
草後補過。

京5—464
☆汪士慎　松藤萱石圖軸
乙丑仲冬作。
六十歲。

京5—450
沈宗敬　山水軸☆
小幅。
康熙己亥。

京5—404
☆章聲　金焦圖軸
絹本。大軸。
辛亥仲夏寫於屏山閣，錢唐
章聲。

金廷標　醉菊圖
大幅。
無款。後補高其佩僞款。
于敏中題。

京5—325
☆陳湘　海山臺閣軸
絹本。大軸。
右側有"鶴亭"二字款。
籤題陳湘作。
明杭州人，見《圖繪寶鑑》。

京5—225
☆馮起震　竹圖軸
水墨。巨軸。

京5—179
☆吳偉 漁父圖軸
　絹本。大幅。
　款：小僊畫。
　畫樹石細，人面似《峒嶠問道》。
有可能真。

京5—489
傅雯 觀瀑圖軸
　紙本。大軸。
　指畫。
　北鎮人。

京5—426
錢球 三叟作朋圖軸☆
　大軸。
　崇川錢球。
　晚明人。

京5—405
☆章聲 秋山行旅軸
　紙本，設色。大軸。
　壬戌夏日畫於西湖鶴年堂。

京5—368
馬負圖 鍾馗軸
　絹本。大軸。

建州馬負圖。

袁江 山水軸
　絹本。大軸。
　偽。與歷博一本全同。

壽峯 虎圖軸
　絹本。
　"山陰壽峰"，鈐"山陰億順王
子"、"鎮國之章"。
　明宗室。

京5—196
謝時臣 江干秋色軸
　設色。丈二匹巨軸。

京5—409
陳卓 江山樓閣軸☆
　紙本。巨軸。
　己卯夏日。
　佳。

京5—410
陳卓 仙山樓閣圖軸☆
　紙本。

京5—299
黃石　山水軸☆
　丈二匹巨軸。
　崇禎六年。鈐"黃石之印"、
"公石"。

沈銓　松鹿圖軸
　絹本。巨軸。
　乾隆庚戌。
　畫佳。改款。

京5—174
☆沈周　桐陰濯足圖軸
　絹本，青綠。巨軸。
　有沈題，畫非沈。定 精 ，應
加△。

京5—211
宋旭　秋山策杖軸☆
　紙本。大軸。
　萬曆癸巳。
　真。

京5—270
趙左　華陽仙館軸☆
　紙本。大軸。
　癸丑冬十月。

京5—500
史周　山水軸☆
　紙本，設色。大軸。
　乾隆四十四年，諸城史周。

陳洪綬　公孫大娘舞劍器圖軸
　絹本。巨軸。
　秦仲文物。
　偽而劣。

沈宗維　竹圖冊
　水墨。
　甲申嘉平月。

周
女史。
　偽。
　康熙時人。此畫爲乾隆。

汪士慎　梅花冊
　八開。小冊。
　四十歲作。
　謝以爲偽，徐以爲真。

京5—512
汪梅鼎　山水冊☆
　六開。
　真。

京5—466
李鱓　梅石軸
　紙本。大軸。
　雍正乙卯作。
　鄭板橋側題。
　真而不佳。

京5—182
☆張路　漁樵圖軸
　絹本。大軸。
　真。

高簡　松石軸
　巨軸。
　丙戌款。
　偽。

吳偉　和合二仙圖軸
　絹本。
　偽。明人。

京5—229
☆董其昌等　山水合卷
　董其昌、釋蕉幻（似趙左）、藍
瑛（癸丑，二十九歲）、吳振、
陳廉、李紹箕、諸念修、莊嚴。
　董題“華鄉秋霽”。陳眉公
又題。

京5—473
☆方士庶　山水卷
　四段：一倣山樵，一倣營丘，
一倣白石翁，一倣吳仲圭。
　實爲倣石濤三張，倣營丘爲倣
石谷。真而佳。

京5—492
☆弘曆　臨曹知白十八公圖卷
　藏經紙。
　春耦齋印。

京5—495
錢維城　塞山雪景卷☆
　《佚目》物。
　劣。

京5—261
釋文石　雪景山水卷
　絹本。
　戊午作。那伽潭西道人文石。

馮起震、馮可賓　竹石卷
　紙本。
　馮起震畫竹，八十四歲作。
　馮可賓補石。
　馮可賓畫極劣。

一九八四年五月三日
首都博物館

京5—279
☆吴振 湖山晚晴圖卷
　絹本。
　庚申三月寫湖山晚晴圖，華亭吴振。鈐"元振"、"吴振之印"。

京5—446
祖率英 山水卷☆
　絹本。
　題：菁圃老人祖率英。己酉款。
　藍瑛後學。劣。
　有吴榮光偽跋，稱之爲藍瑛之師，不可據。其人應爲清初藍氏後學，字亦晚。

京5—439
陳書 山水卷
　紙本，水墨。
　七十七歲作。
　有"寶笈三編"印。
　《佚目》物。

董其昌 山水卷
　絹本，水墨。

款：董玄宰。玄字避諱。
畫是松江派。

文徵明 山水並詩卷
　偽。明人舊倣。
　前有彭年引首，亦偽。

沈周 山水卷
　紙本，設色。
　偽款，明人畫。

戴熙 山水卷
　畫偽，跋真。

文徵明 江南春色卷
　紙本。
　王穀祥引首。
　有王寵、袁褧偽跋。
　張允中物。
　畫後半缺，應是截去真款。

京5—452
蔣廷錫 花卉卷☆
　絹本。
　"辛丑七月橅元人墨花長卷。"
　有"漱玉"小橢圓印。
　真。

居節　山水圖並詩卷
　　絹本。
　　陸心源舊藏。
　　僞。

京5—507
☆張崟　京江送別圖卷
　　絹本，設色。
　　引首白書。
　　道光三年款，爲杜石樵作。
　　六十二歲作。
　　板，不似平日之作，色亦不重。

王翬　倣關仝山水卷
　　丁亥款。
　　舊倣。

釋髡殘　贈石□上人山水卷
　　自跋並程正揆跋。
　　張大千僞。
　　資料。

沈周　山水卷
　　紙本。長卷。
　　顏世清跋。
　　有"寶笈三編"印、張伯駒

藏印。
　　僞。

陳洪綬　竹溪六逸卷
　　絹本。
　　僞。有本之物。

汪士慎　梅花卷
　　羅紋紙。
　　乾隆庚午款。
　　倣。

京5—508
錢杜　梅花卷☆
　　紙本，水墨。長卷。
　　贈孫子瀟，辛未作。
　　有孫原湘自題，云"錢七叔美
贈余墨梅"云云。
　　真。

王翬　山水卷
　　紙本。
　　癸未款。
　　僞。畫是舊倣。
　　款用章草寫，似後加。

京5—482

☆方琮　淺絳山水卷

紙本。

臣字款。

乾隆題。

京5—214

☆孫克弘　芸窗清玩花卉卷

紙本。精。

"大明萬曆癸巳秋日寫於敦復堂中，雪居光弘。"鈐"雪居"、"克弘氏"白、"允執氏"白。

隸書引首："芸窗清玩。雪居弘隸古。"

京5—432

☆楊晉　橫雲山莊園卷

絹本。巨卷。

橫雲山莊圖。康熙辛卯作。

湯右曾、蔣廷錫跋。

即王鴻緒之橫雲山莊。

京5—430

王原祁　倣大癡山水軸

紙本。

壬辰款。

真。紙渝敝。

李因　花卉軸

僞。

盛茂燁　山水軸

絹本。

清人，補加盛茂燁僞款。畫是金陵後學。

京5—342

☆釋普荷　書畫册

史樹青贈陳垣。陳氏捐贈。

真。

京5—493

陸英　星臺乞巧圖卷☆

絹本。

甲辰，爲朗齋作。

陸錫熊、洪亮吉、趙懷玉等題。

京5—485

徐璋　清溪垂釣圖卷☆

袁枚、王鳴盛等題。

京5—501

梁燕　海濱觀日圖卷

海濱觀日圖。錢大昕引首。

袁枚、蔣士銓、錢大昕等十餘

人題，均菊莊上款。

京5—517
清佚名　松下讀書圖卷☆
　絹本。
　無款。定圃上款。
　諸皇子題詩並梁詩正、彭啓
豐、袁枚等諸人題。
　清人。

京5—486
徐璋　松下讀書圖册
　紙本。
　鏡塘小像。
　錢大昕等題。

京5—472
吳昕　水閣漁舟圖軸☆
　絹本。
　庚戌，白岳吳昕。

釋髡殘　山水軸
　紙本。大軸。
　壬寅深秋……
　劣。

張問陶　菊花册

紙本，水墨。
僞。

項聖謨　松齋讀易軸
　紙本。巨軸。
　僞劣。

京5—475
☆方士庶　倣倪高士山水軸

京5—393
☆王翬　秋林講易圖軸
　絹本。
　爲自賓作。庚辰款。

汪承霈　柏圖軸
　紙本。巨軸。
　臣字款。
　避暑山莊藏印。
　《石渠寶笈三編》著録。

京5—373
諸昇　竹圖軸
　水墨。大軸。
　七十二歲作。
　真而不佳。

京5—455
高其佩　松鹿軸
　絹本。巨軸。

汪木　鷹圖軸
　絹本。
　不佳。乾隆。

錢維城　山水軸
　水墨。大軸。
　貼落。臣字款，挖去臣字。

京5—226
☆項德新　竹石軸
　紙本。小條。
　鈐"德新之印"白、"又新"白。
　真而精。

京5—408
☆陳正　倣梅花道人溪山無盡
圖軸
　紙本。
　辛未春正，雪三陳正臨。
　乾隆印。
　陳正一名國治，又字雪三。

京5—219
李士達　歸去來圖軸
　絹本。屏幅之一。
　無款，有印。隸書"歸去來兮"
四字。

京5—390
王武　雙松柱石軸☆
　紙本。丈二匹巨軸。
　己巳夏日，吳趨王武製。鈐
"戊辰冬日武病起自號曰如是居
士"方白。
　五十八歲作。

京5—427
☆王原祁　會心大癡軸
　絹本。大軸。
　康熙甲戌款，"付蓍兒存之"。
　鈐"王原祁之畫"朱、"茂京一
字麓臺"白、"我心寫兮"。
　前二印從未見。

董邦達　白沙翠竹江村圖橫披
　紙本。
　貼落。
　有乾隆印。
　真。

京5—451

馬元馭　花卉册

　　絹本。十開。

　　有竹西、浴淵、南沙諸別號。

　　戊辰夏初畫。

　　又有一開題丙寅畫。二十歲作。

王時敏　山水軸

　　絹本。

　　丁巳清和日畫。

　　偽，舊倣。

京5—436

☆武丹　高山烟雨軸

　　絹本。巨軸。

　　辛巳夏五月，武丹。

惲壽平　山水軸

　　紙本。大軸。

　　偽。

京5—189（陸深扇面部分）

陸深等　書畫扇面

　　陸深黃葵詩。

　　曹澗山水扇。戊子。極似石谷。

京5—271

☆趙左　溪山無盡圖卷

　　戊午作，題“輒似利家山水
也”云云。

京5—440

陳書　花卉册☆

　　王頊齡、查昇、汪霂、蔡昇元
等對題。

一九八四年五月四日
首都博物館

京5—332

明佚名　羅漢圖軸☆
　　絹本。四條。
　　二左二右。無款。
　　明人。佳。

姚綬　竹石軸
　　成化六年款。
　　明人舊臨。
　　資。

王翬　山水軸
　　甲戌款。山頭以上挖補。
　　下半似顧昉。疑爲掘山頭加
僞款。
　　山水薄而碎。
　　資。

陳淳　花卉並題詩卷
　　設色花。
　　畫書均僞。畫清人，字稍早
摹本。

京5—194

☆陳淳　花卉八種卷並題詩卷
　　水墨花卉。精。
　　庚子三月作。
　　五十八歲。

京5—318

☆趙備　四季花卉卷
　　紙本，設色。
　　"湘道人戲作。"鈐"趙備"
朱、"湘道人"白。
　　寫意。佳。

京5—170

☆胡宗蘊　梅花卷
　　紙本，水墨。
　　"好古道人寫。"鈐"宗蘊"
朱、"中書舍人之章"白。
　　畫右上有"秉忠"白文圓印。
　　後有超揆跋，稱爲劉秉忠作。
　　超揆，文氏後人，爲僧，葬於
京郊玉泉山。
　　"好古道人寫"五字，啓以爲
後加，徐以爲未必。
　　畫學王冕。改題宗蘊作。
　　八日見孝經册，知爲永嘉胡宗
蘊，明永樂宣德間人。

王翬　山水册
　八開。
　題八十二歲作。
　曹汝霖題籤。
　舊倣。

沈周　山水卷
　僞，明人作。
　資。

京5—201
☆文伯仁　許渾詩意圖軸
　紙本。
　嘉靖壬子冬，文伯仁奉爲幼靈
大尹寫於燕京。
　湘潭雲盡暮山出……

京5—291
☆藍瑛　菊竹圖軸
　綾本。
　丁酉款。

王翬　臨文湖州江鄉秋晚軸
　絹本。大軸。
　戊辰款。
　舊臨本。

京5—212
☆沈介　梁夢龍榮恩百紀圖册
　四十五開。
　湯焕書引首。
　明梁夢龍宦迹圖。

京5—347
☆王鑑　倣白石翁山水軸
　紙本，水墨。
　庚寅款。

京5—431
☆王原祁　乾坤佳境圖卷
　陳奕禧書引首“乾坤佳境”。
　大癡墨法。麓臺祁。
　“神品”、慎郡王印，在隔
水上。
　佳。晚年。

京5—396
☆惲壽平　山水册
　十二開。
　甲子作。
　五十二歲。
　間有乙丑作者。
　鈐有“惲正叔”白文印，下部
邊内凹而不直。

京5—357
謝彬　樂圃先生青厓潑墨圖册
　鄭谷口引首"捫石長吟圖"。
顏修來題壁圖。庚申謝彬畫。
吳綺等題。

京5—217
☆張復　山水卷
　水墨。
　天、地、人三才之一。另二卷
在故宮。
　真。成化間人。

京5—392
☆王翬　倣巨然夏寒圖軸
　壬子作。
　承公上款。
　有南田二題。
　佳。

京5—339
王時敏　山水軸☆
　綾本。
　"丁酉新秋畫似上爲老盟翁
政，王時敏。"
　真。畫已渝敝。

京5—428
王原祁　雲松捧嶽圖軸☆
　己卯夏五畫，倣叔明筆。
　五十八歲。
　佳。敝。

京5—336
☆王鐸　崇山蘭若圖軸
　綾本。精。
　"崇山蘭若圖"。庚寅端陽爲敬
哉詞壇。
　佳。

京5—386
☆釋山疇　興福逸韻圖軸
　紙本。小軸。
　興福逸韻圖。乙卯吳歷題。
　佳。

京5—509
錢杜　梅溪圖軸
　梅溪圖。乙未款。
　七十二歲。
　不佳。

京5—435
☆禹之鼎　竹溪讀易圖横幅
　佳。

京5—195

☆陳淳　菊石圖軸

　真而精。

京5—395

吳歷　早完國課圖軸

　殘册頁一片裱軸。

　"早完國課"。

　真。

京5—458

康濤　賢母圖軸☆

　絹本。大軸。

　雍正庚戌作。

　學王鹿公。

京5—465

汪士慎　白梅圖軸

　真。紙白版新。

京5—514

☆顧春　杏花圖軸

　灑金箋。精。

　丁傳靖、邵章等諸人爲周養庵題。

京5—478

董邦達　層巖激磵圖卷☆

《佚目》物。

《石渠寶笈》著録。

黎簡　山水軸

　僞。

京5—518

清佚名　秋郊大獵圖卷☆

　紙本。

　無款。

　勵宗萬書《賦》。

　《石渠寶笈三編》物。

　清人。

☆焦秉貞　張照小照軸

　蔣廷錫補景。

　雍正四年焦款，又蔣款。均

僞。焦款文不通。

　詩塘諸題亦未提及得天。

京5—164

☆鮮于樞　書進學解卷

　高頭大卷。精。

　前後黃隔水有晉府印。

　至順四年劉致跋及班惟志跋。

　上下有燒損處。

一九八四年五月五日
首都博物館

京5—227
☆董其昌　金沙帖卷
精。
壬寅八月晦書於金沙小清凉館。
四十八歲。
後有高士奇跋，云"於報國寺
得二卷合裝之"。鈐"高氏江邨草
堂珍藏書畫之印"長方白。
末段有董氏癸酉重題。
七十九歲。
董書之至精者。
內有諸董印。佳而少見。

京5—228
☆董其昌　楷書燕然山銘卷
絹本。精。
大字。辛亥作。
《石渠寶笈》著錄。
《佚目》物。
真而精。

☆董其昌　行楷卷
紙本。
大字。爲道樞丈書。

睢明永跋於書尾，云用鷄翎
筆作。

京5—361
馮銓　臨黃庭經册
順治十五年寫。
後有跋。
張伯英舊藏。
真。

姜立綱　過秦論小楷册
張伯英舊藏。
偽。

京5—193
☆夏言　愚翁漫興卷
藍、白、粉、黃四色蠟箋，片
金。精。
白鷗園散步次虞邵菴韻《蘇武
慢》一首。
乙巳冬孟，愚菴言書於後樂
西園。

京5—184
☆文徵明　書五律詩軸
紙本。
真而佳。

京5—183
文徵明　書詩軸☆
　　紙本。
　　真。

京5—171
王一寧等　送邢讓畢姻還襄陵
詩册
　　正統十二年王　寧書《序》。
　　以下：王恕，趙恢，陳鑑，王
偉，妙欽，葉武，毛玉，李讚，
洪常，熊瓚，王勤等二十餘家。

京5—209
祁清等　行書聯句詩卷☆
　　紙本。
　　山陰祁清書於玉臺洞。
　　祁字蒙泉，山陰人，嘉靖丁未
進士。
　　郭文涓字東皋，嘉靖舉人。

京5—163
宋人　佛説無常經☆
　　大宋開寶四年題記，寫四十卷
散發還願。

京5—241
范允臨　書王維和賈至早朝詩軸
　　綾本。

京5—190
郭勛　和嘉靖聖製大報歌卷☆
　　片金蠟箋紙本。
　　小楷。字仍是二沈餘波。甚工
致，佳。

京5—222
邢侗　臨十七帖軸☆
　　綾本。

京5—177
☆吳寬　行書送伊德載詩軸
　　紙本。
　　成化十五年。

京5—382
☆朱耷　題畫詩軸
　　月川一以渡，山書一以啓。潮
頭望揚子，湖上此焦尾。題畫。
八大山人。

京5—447
☆釋通醉　行書七絕詩軸
　紙本。

王鐸　行書四言軸
　綾本。

京5—363
☆冒襄　行草書七絕詩軸
　綾本。
　爲梁老胡老親翁，七十八歲作。

京5—391
☆王翬　萬壑千崖軸
　紙本。巨軸。精。
　壬寅臘月既望。挖上款。
　萬壑樹聲滿，千崖秋氣高。
　鈐有“嘉慶御覽之寶”、“寶笈
三編”印。
　陳寶琛書詩塘跋。

京5—444
☆袁江　驪山避暑圖軸
　絹本。巨軸。精。
　壬午壯月擬南宋人筆。

京5—484
袁耀　巫峽秋濤軸
　時乙丑小春，邗上袁耀畫。

京5—197
☆謝時臣　山水軸
　絹本。大軸。
　“謝時臣述景。”
　真。

京5—381
☆朱耷　松崗亭子圖軸
　紙本。
　畫劣，墨多糊處，款字處紙
厚，有痕迹，似動過。

一九八四年五月七日
首都博物館

王翬　山水卷
　　絹本，青緑設色。長卷。
　　"歲次癸酉孟冬寫"……（下殘）
　　舊倣，時代相近。

京5—331
明佚名　竹圖卷☆
　　絹本，水墨。長卷。
　　無款。
　　明人。似學夏㷱者。

佚名　倣馬夏山水軸
　　絹本。
　　張效彬題爲夏圭。
　　明人。

京5—433
☆王槩　山水軸
　　絹本。
　　丙子，爲楊太母李太夫人作。

京5—407
張昉　花卉軸
　　絹本。

丁未暮春，錢唐張昉……
藍瑛後學。

李亨　花鳥軸
　　紙本。
　　張效彬藏，有跋。
　　《支那名畫寶鑒》已印。
　　清代安徽無爲州人，加假題爲
元人，有僞卜文瑜題。
　　參。

京5—479
董邦達　清溪仙館軸
　　紙本。
　　爲定圃少宰作。

京5—277
王贊　天竺畫眉軸☆
　　天啓甲子作。"字子美"。

佚名　花卉蔬果卷
　　絹本。
　　僞黄筌款。
　　清初人。

佚名　白描羅漢卷
　　紙本。

無款。
清人。

戴明説　竹圖軸☆
綾本，水墨。
真而劣。

京5—483
王愫　洞庭秋月圖軸☆
絹本。
乙酉。
倣山樵。真。

京5—490
☆錢載　枯木寒鴉軸
紙本。
丁亥。

京5—364
法若真　雨中山色軸☆
絹本。
"丁巳春雨中畫。黃山。"

京5—481
干旌　松陰高士圖軸☆
綾本。
錢塘干旌寫。

毛際可　倣一峯山水軸
絹本。
藍瑛後學。填款。

京5—371
☆樊圻　爲晉翁畫山水軸
絹本。
"丙寅小春畫似晉翁老先生正，
鍾陵樊圻。"

蕭雲從　山水軸
紙本。
僞。

侯懋功　山水軸
僞。

顧符積　倣梅花道人山水軸
紙本。
款：小癡。

京5—175
☆沈周　山水軸
紙本，水墨。
沈印糊。
有玉夫題，鈐"戊戌進士"。
倣倪一派。真。

謝孔昭　山水軸
　紙本。
　僞。

京5—375
☆鄒喆　山村秋色軸
　絹本。
　癸丑。

京5—497
馮寧　桃源圖軸
　絹本。
　乾嘉。

京5—383
☆梅清　峭壁聽松圖軸
　紙本。精。
　爲澹老年道翁寫於南園客邸，
乙卯五月。
　鈐"天延閣圖書"朱文寬邊
大印。
　爲高澹游作。高又以贈人，
有題。

京5—513
顧韶　折枝花卉軸
　紙本。

螺峯女士顧韶。
　嘉道。

京5—387
☆牛石慧　瓜蕷圖軸
　紙本。精。
　題字：菩薩曾有言，無刹不現
身。東瓜蕷頭處，豈非觀世音。
七五老人牛石慧寫。鈐"法慧"、
"三學氏"。

京5—187
☆林良　松鶴圖軸
　絹本。

京5—316
孫杕　芙蓉水鳥圖軸☆
　"崇禎己卯年秋九月，漫士孫
杕畫。"

京5—265
秦舜友　陡壁層巖圖軸☆
　紙本。
　雪景。
　冰玉道人舜友。鈐"弄湖水"、
"冰玉道人"。
　萬曆宣城人。

沈周　山水並題詩卷
　水墨。
　偽。

徐渭　荷花卷
　紙本，水墨。
　汪向叔麓雲樓印。
　偽。

李流芳　花卉卷☆
　紙本，水墨。

京5—429
王原祁　倣子久夏山圖軸☆
　絹本。
　庚辰作。
　徐以爲代筆，款真。

京5—340
王時敏等　山水册
　十二開。精。
　王時敏，吳歷（晚年），惲壽平
（早年），楊晉，上官周（甲寅），
童原（甲子），文點（丙寅），鄒一
桂（辛未），龔賢（丁巳，二開），
無款（王翬派），文從簡（甲辰）。

京5—343
☆祁豸佳　山水册
　絹本。八開。
　己亥秋寫於古香草閣。
　並自對題。
　真。

京5—313
周冕　山水册☆
　紙本。十二開。
　乙亥作。
　崇禎八年。

京5—249
☆程嘉燧　松雲圖扇面
　泥金箋。
　丁丑作。
　真。

京5—274
☆李流芳　山水扇面
　泥金箋。
　辛酉。
　真。

京5—317
☆張翀　松下高士扇面

泥金箋。

戊寅。

真。精。

京5—186

文徵明　行書詩扇面

　泥金箋。

　挖上款。

　真。

京5—178

☆徐霖　書詩扇面

　泥金箋。

　爲東原公書。

　真。

京5—280

林雪　蘆雁圖扇面

　泥金箋。

　辛酉。

　真。明末。

京5—424

馮起　松石扇面

　泥金箋。

　真。

京5—400

高簡　山水扇面

　泥金箋。

　丁卯。

　真。

京5—454

葉雨　山水扇面

　真。

京5—252

葛一龍　行草書扇面

　泥金箋。

　真。

京5—268

陳裸　山水扇面

　丁丑。

　真。

京5—207

周天球　行書扇面

　泥金箋。

　真。

京5—442
王昱　暮霞殘雪圖軸
　紙本。

京5—448
陸定　山水軸☆
　綾本。
　清初？

京5—511
文鼎　雪泉圖軸☆
　紙本。
　辛卯。

毛上炎　山水軸
　水墨。

蔣溥　折枝芍藥軸
　絹本。
　偽。畫佳。

京5—505
張賜寧　竹石軸
　紙本。大軸。
　佳。細筆。

諸昇　山水軸

絹本。大幅。
戊辰秋日。
偽。

袁孔彰　山水卷
　絹本。
　鈐有“叔明”小印，即袁孔
彰。上加袁尚統偽款。
　附文徵明書《赤壁賦》。文書
舊倣。

邊壽民　蘆雁軸
　四條之一。

京5—515
戴鑑　山水冊☆
　十二開。
　乙酉款。

王昱　山水冊
　絹本。
　無款。
　精品。加偽張寧款。

京5—283
☆邵彌　洪谷奇峰圖軸
　絹本。精。
　己巳。

一九八四年五月八日
首都博物館

王鐸　行書軸☆
　綾本。
　辛卯……
　甚新。
　另一幅元白先生藏，極相似。
行氣筆畫同，惟第四行差一字。

京5—272
談相　行書詩詞稿册☆
　十二開。
　鈐“大中大夫”朱文大印。
　張之洞題籤。
　明嘉隆間風氣。

京5—250
☆婁堅　書册
　十二開。
　大字。天啓元年。
　程孟陽題。

京5—344
祁豸佳　行書七古詩册☆
　八開。
　甲寅春日書於龍潭閣。

京5—345
祁豸佳　行楷書天馬歌太乙壇歌册
　六開。墨格。左下有“舊雨齋”三字。
　《天馬歌》，八十六歲作。
　庚申菊月書於舊雨齋，雪瓢八十七叟祁豸佳。
　字似錢牧齋，扁字。

京5—288
顧造　送大柱國來公赴蜀詩册
　七開。
　天啓乙丑，星翁來公。

文徵明　楷書花蕊宮詞册
　僞。

京5—240
項夢原、范允臨、李魯生等　霜閨拜石詩册☆
　天啓甲子，爲王母書壽詩。
　朱國楨引首。

京5—309
王逢年　小楷書詩册☆
　十一開。

京5—262
朱翊鐮　草書詩册☆
　　十開。
　　涵道人鐮。鈐"朱翊鐮印"
朱回。

京5—169
胡宗蘊等　書孝經册
　　存十四開。
　　真、草、篆、隸皆有，共六十
四人，人各一章。
　　中書舍人永嘉胡宗蘊書，篆
書，鈐"鳳凰池上客"。
　　《集書孝經後記》，"宣德九年
春正月十日，邢恭記"。
　　沈度、沈粲、陸友仁、蘇鎰、
吳登等。
　　宣德丁未邢氏爲庶吉士後請同
官所書。

京5—341
孫承澤　書徐文長詩册☆
　　十五開。
　　丙辰。

京5—294
吳鳴虞　十君詠詩册☆

　　十四開半。
　　崇禎甲戌，兩階書於箕山小
苑。鈐天官大夫章。
　　宜興人。

方日新　書册
　　萬曆乙未書。

京5—463
高鳳翰　書秋興八首册
　　癸亥。左手。

京5—377
徐枋等　書翰集册
　　有道忞一開，石滌之祖師。

京5—302
李應禎、祝允明、文徵明、黃道
周、彭年等　尺牘册
　　蟲傷太甚。

乾嘉人尺牘册
　　蟲傷。

京5—282
明綱　行書□湖閣宴眺詩卷☆
　　萬曆丙辰。

字佳。非晚明風氣，略似王
世貞。

王鐸　自書詩卷
　綾本。
　真而佳。截去後半，填偽款。

京5—257
張瑞圖　木蘭歌卷
　天啓癸亥。

張瑞圖　醉翁亭記卷
　崇禎丙子。

嚴衍　行書詩卷
　藏園老人舊藏。張朝墉題。

京5—264
周叔宗　行書詩卷☆

紙本。
萬曆壬寅，吳江周叔宗。
似莫雲卿。

唐元竑　尺牘卷
　字遠生，烏程人。萬曆壬子
舉人。

京5 200
劉遠　行草書宦游雜著詩卷☆
　紙本。
　嘉靖甲辰。

桑悅　草書卷
　弘治壬戌，桑民懌燈下書一
過……

史柱　行書卷
　絹本。

一九八四年五月九日
首都博物館

京5—293
唐元竑　草書千字文卷☆
　　丙寅孟夏，唐元竑遠生父書。
　　萬曆人，昨日見一尺牘。

京5—258
張瑞圖　草書歸田賦卷☆
　　絹本。
　　“芥子張瑞圖”。
　　佳。

虎卧老人　秋興六首卷
　　綾本。
　　“虎卧老人爲斗□君書於署中，頗自得意也。”鈐“虎卧大仙墨寶”、“詩宗李杜字法鍾王”。
　　有周養庵跋，稱爲史可法別號。謬甚。
　　字極俗劣。

京5—172
☆吳餘慶　城西勝遊序並五古五章卷
　　無款。鈐“吳餘慶”白、“彦

積”白、“棠蔭主人”朱。
　　吳序景泰二年四月作。
　　有“古司隸氏”騎縫印。
　　又，書《安分堂》、《竹軒》、《霽月樓》、《翰墨林》等詩，亦吳氏書，有“古司隸氏”等印。
　　景泰三年翰林學士劉鉉跋。

王矸　篆書金剛經卷
　　清初諸人題。

京5—300
楊嘉祚　章草白玉蟾琵琶行卷
　　鈐“舍利塔主”朱、“楊嘉祚”白。

京5—216
李言恭　連舉三孫志喜詩卷☆
　　“萬曆十五年歲在丁亥夏日……”
　　鈐“惟寅父”、“秀巖山人”、“杜國臨淮侯”。
　　後有羽昭詩，即朱德耀。鈐有“德耀”朱。
　　李言恭字惟寅，李文忠裔孫。

京5—328
☆釋廣閏　草書秋日江行詩

紙本。

　"秋日江行。本樗廣閏漫書。"
鈐"釋廣閏印"回。

　大草。有似擔當處。

董其昌　行草書高啓梅花詩卷
　紙本。
　戊辰款。
　僞。

董其昌　行書山水歌卷
　紙本。
　陳仁先跋。
　僞。

京5—220
陸應陽　行草書白龍潭舟中詩卷☆
　片金箋。
　"陸應陽書於白龍潭舟中，時年七十有九。"鈐"古塘居士"。
　華亭人，申時行之客。

京5—180
☆祝允明　草書後赤壁賦卷
　紙本。
　"枝山允明復書於從一堂中。"

黃道周　行書卷
　紙本。染紙。
　僞。

京5—235
☆董其昌　行書馬援銅馬式卷
　灑金箋。

京5—449
裴徖度　行書詩卷☆
　庚寅蒲月十有八日。
　鈐"裴徖度印"朱、"晉式氏"朱。

釋今遇等　遊丹霞詩卷

京5—286
陳介　行書梅花三章和陳眉公韻卷☆
　壬戌。

京5—350
釋弘瑜　行書七言詩軸
　鈐"弘瑜之印"朱、"日章道人"白。
　周養庵跋。
　明末王作霖，明亡爲僧。
　字似伊秉綬。

京5—245

☆趙宧光　篆書軸

紙本。

漠漠水回飛白鷺……

張青　行草書詩橫披

白綾本。

石松張青。

王鐸後學。

陳永年　草書軸

丈二匹巨軸。

鈐"陳從訓"朱。

京5—259

張瑞圖　書七言詩軸

紙本。丈二匹巨軸。

"朝罷香烟携滿袖，詩成珠玉在揮毫。"

京5—218

朱儼源　贈沈定菴詩軸☆

絹本。大軸。

"萬曆甲午孟春春旦，益世子儼源敬製。"

倣文體。

京5—253

米萬鍾　五言詩軸☆

紙本。巨軸。

勺園碧鮮寮書似見愚先生正之，米萬鍾。

右上有"書畫船"朱文長印。

京5—320

錢受益　書五言詩軸

綾本。巨軸。

天啓五年進士，字謙之，山陰人。

京5—185

☆文徵明　書贈朱近泉詩軸

絹本。大軸。

原定偽。

京5—204

周天球　行書唐人七言詩軸☆

巨軸。

銀燭朝天紫陌長……

京5—434

程京萼　行書五言詩軸☆

字韋華，金陵人，與龔賢、鄭簠友善。

京5—411
汪霖　草書詩軸
　　吳興汪霖。鈐"汪霖之印"、
"悔莽"朱。
　　爲另一人，邊跋（汪霖，景泰
進士）誤考。
　　明末人。

京5—254
米萬鍾　行草書焦山詩軸☆
　　大軸。

京5—285
陳元素　行書蘇詩軸
　　小幅。

京5—321
薛所蘊　楷書王母錢太孺人六十
德壽頌並序條
　　綾本。
　　如新。

京5—287
劉重慶　書唐人七絕詩軸
　　絹本。

京5—296
侯恪　草書七言詩軸☆
　　綾本。
　　執蒲次子，商丘人，萬曆進士。

文徵明　書詩軸
　　僞。

京5—276
王思任　行書盧照隣咏梅詩軸☆
　　綾本。

傅振商　行書兵車行詩軸
　　綾本。
　　萬曆丁未進士。

濮源溥　行書詩軸
　　灑金箋。
　　明末。

京5—297
☆曹履吉　行書贈阮圓海詩軸
　　綾本。長軸。

京5—243
黃汝亨　行書七言詩軸☆

京5—310

朱新堎　行書五言詩軸☆
　　明晉簡王。鈐"晉文思堂"、
"大麓之印"朱。

黃起有　書詩軸
　　"金殿説書玉堂視草。"鈐"黃

起有印"。

侯恳陽　行草詩軸
　　辛巳上冬，八十二翁石庵侯
恳陽。
　　明末。

一九八四年五月十日
首都博物館

京5—199
秦鎬　行草書古香園集七律詩軸☆
汝陽諸生，崇禎中人。

京5—281
來復　行草書五律詩軸
天啓丙寅朱明節書於雲中官
署。來復易伯。

京5—256
張民表　行書軸
綾本。
鈐"武仲氏"白、"張民表印"朱。
張民表字林宗，嘉靖辛卯明
經。（周養庵考證）
劉九庵云在河南見此人作，即
如此件風格。
晚明風格，必非嘉靖人筆，疑
周氏誤考。

京5—323
范之默　行書詩軸☆
范之默字仲宣，寶應貢生。
晚明。

京5—326
黃宣　行書七言二句軸☆
紙本。
鈐"憲之氏"白。
為黃宣，見下頁。

京5—213
李淑　行書七絕詩軸☆
款：李淑。鈐"李廷選印"白。

祝世禄　行草書七絕詩軸☆
紙本。
三行。款：世禄。

京5—284
張國紳　行書五絕詩軸☆
綾本。

京5—192
恒山　書唐詩軸☆
綾本。
款：魯王恒山。鈐"魯王翰墨
之寶"、"恒山"。

宋曹　行書七絕詩軸
紙本。
紙太髒。

郭都賢　行書七言詩軸

紙本。

款：頑禿。鈐“郭都賢印”白回。

郭都賢，益陽人，天啓壬戌進士。

上面切去一排字，原爲五律。

京5—319

管紹寧　行楷書聖壽杯七律詩軸

綾本。

諸葛羲　行書五律詩軸

崇禎戊辰進士，晉江人。

京5—210

陳洪範　行書詩軸

陳洪範，仁和人，嘉靖二十年進士。

字是晚明，必非嘉靖人筆。

京5—298

眭明永　書七絶詩軸☆

綾本。

鈐“眭明永印”朱、“嵩年”白。

京5—415

孟騧　臨十七帖軸

花綾本。

香草山人孟騧臨。鈐“孟騧之印”白、“陟公”。

與戴本孝同時。

京5—421

郭超宗　行草書七律詩軸☆

花綾本。

字劣，晚明。

京5—425

鄭晉德　行書臨河山亭看玉蘭七律詩軸☆

綾本。

鈐“廖塢”。

明末清初人。

京5—295

姜逢元　書韭花帖軸☆

綾本。

乙丑款。

京5—402

宋國琛　書閣帖軸☆

白綾本。

京5—366
法若真　答霞翁詩軸☆
　　綾本。
　　佳。有米意。底敝。

京5—322
王彝圖　書五律詩軸☆
　　綾本。
　　任城人。明末清初。

京5—327
趙貞元　行草書李白廬山詩軸☆
　　綾本。

京5—278
李采　鳳凰臺詩軸☆
　　綾本。
　　款：逸叟李采。鈐"李采之
印"朱、"古墨池士"白。

京5—251
☆婁堅　行楷書春日憶李白詩軸
　　絹本。
　　佳。

京5—414
吳驥　行書七律詩軸
　　綾本。

李猶龍　隸書軸
　　綾本。
　　爲桐翁吳老夫子書。

京5—413
李昉　書七律詩軸☆
　　綾本。
　　爲蔚然書。
　　康熙壬子拔貢，河南汲縣人。

京5—311
沈加顯　行書五言詩軸
　　綾本。

王鐸　臨王閣帖軸
　　綾本。
　　爲景老公祖。款：王鐸。
　　真。

京5—358
☆傅山　行草書詩軸
　　雨歇楊林東渡頭……
　　山西有一件與之相同。

京5—260

張瑞圖　行書詩軸☆

　爲愛鵝兒好，移居傍浣花……

京5—303

☆倪元璐　行書五律詩軸

　精。

　默坐無絲挂……

朱見浚　書軸

　絹本。

　款：天柱。鈐有"天柱之章"、
"吉國之印"。

　周肇祥定爲成化朱見浚。

　下鈐之"吉國之印"爲後加者。

　應爲明囗天柱作。

　晚明風格，必非成化人書。

京5—406

許友　登金山詩軸☆

　綾本。

　款：閩弟許友。

閻鐸　行書軸

　閻鐸，陝西興平人，景泰辛未
進士。（周養庵誤考）

　是清初人筆，印章亦然，必非

景泰人。

京5—255

米萬鍾　行草書題菊詩軸☆

　綾本。

　真而劣。

京5—337

王鐸　行草書軸☆

　真。

京5—418

☆釋海明　草書詩軸

　無風荷葉動，畢竟有魚行。破山
明。鈐"海明印"朱、"破山老人"。

李堂　書軸

　紙本。

　款：肯莽李堂。

　劣。

黃宣　書軸

　鈐"憲之父"朱、"黃宣私印"白。

京5—167

趙謙　行書詩軸☆

　花綾本。

字學米。晚明人。

釋行杲　行書俚偈軸
　紙本。

京5—307
☆邢廓　草書軸☆
　蓑衣裱。行氣已變。
　無款。鈐有“邢廓之印”白。

釋海明　七絶詩軸
　紙本。
　“破山老人爲□□開士書。”挖
上款。

京5—266
徐惟起　自書詩軸☆
　款：徐惟起。萬曆丙辰。

京5—333
王鐸　行書五言詩軸☆
　庚申。

文徵明　行書詩軸
　紙本。
　左上缺。

金一鳳　七律詩軸
　綾本。
　爲沛潛作。鈐“金一鳳印”、
“紫庭”朱。
　清初人。

京5—378
☆鄭簠　隸書自書五言詩軸
　絹本。
　乙丑，允公老道翁上款。

京5—376
嚴曾榘　行書詩軸☆
　綾本。

京5—338
王奪標　草書燕臺秋興詩軸☆
　綾本。
　順治壬辰進士，山東人，號
赤城。

京5—312
周銓　行書詩軸☆
　康熙時人。

高鳳翰　書詩軸
　紙本。

乾隆戊辰款。左手。
僞。

京5—335
王鐸　臨帖軸☆
巨軸。
己丑款。

鄭簠　隸書唐李至應製詩軸
紙本。
僞。字長，款不真。

京5—356
☆戴明説　行書詩軸
綾本。

京5—401
米漢雯　七絶詩軸☆
綾本。

京5—443
☆仇兆鰲　書壽詩軸
綾本。
"丁卯秋日書祝和徵年翁榮
壽。"

京5—367
☆釋今釋　贈静公居士詩軸
丹霞今釋手藁。鈐"今釋"朱。

釋普覆　書詩軸☆
紙本。
玉峰慈雲。鈐"普覆之印"白、
"慈雲"朱。

朱彝尊　隸書爲貞起壽詩軸
綾本。
張廷濟邊跋。
元白先生以爲僞。
真。

京5—379
☆鄭簠　梅花草堂七絶詩軸
紙本。
迎首有"書帶草堂"朱文長印。
佳。

京5—353
戴明説　書詩軸☆
爲蔚翁書，辛巳。
真而不佳。

京5—362

劉正宗　書瀛臺紀恩詩軸 ☆
　　丙申。
　　清初。

陳洪綬　行書詩軸
　　僞，舊倣。
　　資。

一九八四年五月十一日
首都博物館

京5—334
王鐸　行書春過長春寺訪友詩軸☆
綾本。
　"丁亥三月廿五日晴，無雾，苦綾不七尺，不發媺。奈何！王鐸。"挖上款。

京5—359
傅山　草書七絕詩軸☆
綾本。
挖上款。

京5—244
葉向高　行書七律詩軸☆
綾本。
　"菟裘卜就傷青山……"款：向高。鈐"葉向高印"白回。

京5—289
☆黃道周　行書五律詩軸
　"隙照合無恙……道周。"鈐"黃道周印"白回。

☆祝世禄　行書七絕詩軸

鈐"世禄"白、"無功父"朱、"諫議大夫"白。

京5—208
☆楊繼盛　獄中致張東皋書卷
黃毛邊紙摺子，裱卷。末尾下半失去。
　"大道宗皋翁張父母老年丈先生大人門下，自違教誨……盛以疏狂，所爲拙謬，自取罪戾……"
楊賓、馬世隆、丁腹松、張羹、孫午、陸師等題跋。
引首一紙極精，砑花箋蘭亭。

京5—445
孫璙　草書擬古詩軸☆
鶴髥老人孫璙。

京5—165
☆郭畀　客杭日記册
七開。精。
殘本。至大元年十月至閏十一月。
已查《知不足齋》本，多數未經收入，秘笈也。
查書目，上圖所藏爲至大元

年八月至二年六月。其最多者爲至大元年八月至二年十月，趙之玉抄，在北圖。又宋葆淳寫本，在天津人民圖書館。趙本從宋本抄出。

京5—176
☆陳獻章　書心賀詩卷
　紙本。
　黃綰書《心賀詩序》，正德丙子。
　汪兆鏞、羅瘦公題。
　陳援庵物。

京5—275
嚴衍　書後赤壁賦卷☆
　崇禎十一年書於修綆齋。
　有黃節、沈尹默等題。
　陳援庵物。
　大字，軟，似解縉，帶米。

董其昌　尺牘册
　內一刻格詩牋，右上書“待吟”二字。

京5—232
董其昌　行書册

十一開半。
　陳援庵物。

朱彝尊　家書册
　均蓑衣裱。
　陳援庵物。
　不似常見書跡，可疑。

嚴衍　行楷書卷
　陳垣物。

陳夢雷、勞之辨　題金文瀾像卷☆
　陳題金文瀾像序，勞書傳。
　康熙歲在丙申，松鶴老人陳夢雷題於京師。
　字似何義門。
　陳垣物。

施閏章　家書卷
　陳垣物。
　真。

☆釋海明　七言二句軸
　陳垣物。

陳繼儒　書詩軸
　真而敝。

陳獻章　書詩橫披
　紙本。
　“右茅根書。”無款。
　蟲蛀。

京5—389
☆陳恭尹　隸書詩軸
　陳垣物。

京5—238
☆董其昌　書杜牧七絕詩軸
　綾本。

京5—330
☆曹信夫婦誥封
　綾本。
　嘉靖元年織造。
　以其子曹軒封贈。
　“奉天勑命”。
　“成化元年　月　日造”。
　有“廣運之寶”半印，押編
號上。

☆釋海明　行書詩軸
　紙本。
　紙白版新。

京5—191
☆朱翊鈏　行書贈池明洲詩軸☆
　灑金箋。

京5—206
周天球　行書五律詩軸☆
　白紙。

京5—456
胤禎　行書五絕詩軸
　白紙。

京5—306
方大猷　行書藕花居銷夏詩軸☆
　大軸。

周天球　行書張說詩軸☆
　大軸。
　東壁圖書府……

京5—399
宋犖　自書詩卷☆
　綾本。
　康熙己丑致休後家居，書付
至、筠二兒之作。

京5—173
張弼　蝶戀花詞軸

紙本。精。
東海翁爲張錦衣書。

一九八四年五月十二日
首都博物館

京5—231

☆董其昌、陳繼儒、李明睿、董
廣等　準提菩薩真言菩薩真言
等册

　　藏經紙。

　　甲戌、乙亥二年書。

　　均贊秦鏡書以供刊板者。

　　羅天池、潘仕成藏印。

文徵明　行書千字文册

　　甲辰七十五歲作。

　　嘉靖二十三年。

　　舊傲。

京5—230

董其昌　行書臨玉烟堂帖序卷

　　二段。精。

　　第二段藏經紙書。

京5—188

☆陸深　行書五言詩卷

　　前有篆書"山水之間"四字，
署：陸深書。鈐"陸氏子淵印"白。

　　本書無款。書前迎首有"古太
史氏"朱文長印。

款疑切去。字與引首陸深款恐
非出一人手，然行書却是明正嘉
間風氣。

京5—237

董其昌　書臨古並自題卷

　　灑金箋。長卷。

　　自題稱"其里人所傲多優於其
漫筆"云云。可資考證。

京5—236

☆董其昌　行草書唐詩卷

　　前段金箋，以後高麗鏡面箋。
精。

　　自云以懷素筆意書之。

京5—438

☆汪士鋐　行書玉臺新詠序軸

　　乙未。

宋紹興石經拓本

　　本有紹興癸亥秦檜題，稱爲高
宗親書。

　　其字小楷，較常見高宗書爲
謹飭。秦書亦端楷，風格與趙書
極似。

一九八四年五月十四日
徐悲鴻紀念館

宋佚名　八十七神仙卷
　　細絹本，白描。
　　無款。
　　中後部上方一鼎式印，是宋元間物，餘無舊印。起首處殘斷，不全。綫細，與《朝元仙仗》小異。然仍是北宋。畫上方有小龍（在一仕女手捧盤中），其形亦是北宋特點。

清佚名　梅妃畫真圖卷
　　絹本，青綠。
　　有孫均題，題爲王振鵬作。
　　建築彩畫是標準明代後期。好片子。
　　有郭淳夫印，僞。

明佚名　山水卷
　　絹本，青綠。長卷。
　　明末清初片子。

唐寅　山水卷
　　絹本。册頁改卷。
　　僞劣。別人送禮之物。

宋佚名　朱雲折檻圖軸
　　絹本。
　　左上有御前之印。
　　徐題爲第二精品。
　　雙經紋絹。與故宮本同一稿。
　　舊臨本。

京13—9
明佚名　雙鶴圖軸
　　絹本。大軸。
　　明人黑畫。呂紀以後之作。

京13—10
明佚名　芙蓉水禽軸
　　絹本。巨軸。
　　明人黑畫。畫劣。原有款，徐重裱時挖去。

京13—1
宋佚名　羅漢像軸
　　絹本。大軸。
　　粗單絲絹。
　　明後期水陸？不然即做舊者。

宋佚名　菩薩坐像軸
　　絹本。
　　下部題功德處切去。

明萬曆左右。

京13—3
凌雲翰　寒鴉睡鳬軸
　　雙絲平紋絹。
　　明中後期。

京13—11
明佚名　右軍書扇圖軸
　　絹本。
　　明正嘉間風氣。佳。
　　劉以爲杜菫。恐非是。

呂紀　蘆雁軸
　　細絹本。
　　右側有刮去名款，仍可辨"呂紀"二字。或以此作僞耳，不是呂紀。

京13—2
汪肇　蘆雁圖軸
　　細絹本。
　　右中側有"海雲"二字款，鈐"汪克□印"。
　　"□"字，似冬字而無下二畫。
　　明人。

京13—4
顧懿德　秋林落照圖
　　"秋林落照。壬子冬十月寫於醉茗齋，顧懿德。"
　　"原之寫《秋林落照》，筆法蒼潤，不忝虎頭後裔也。其昌題。"
　　山水是雲間派，頗似董。佳。

京13—5
陳洪綬　爲人寫像軸
　　絹本。
　　無年款。

京13—6
陳洪綬　松下老人圖軸
　　絹本。

京13—7
陳洪綬　陶令採菊圖軸
　　紙本。
　　徐題畫上。
　　僞。

陳洪綬　花鳥軸
　　絹本。
　　樹石上一鳥。
　　僞。

陳洪綬　人物軸
　　絹本。
　　題：癸之秋爲子基大世兄畫於燕臺客舍，西泠雲。
　　前鈐有"山陰"橢圓印。
　　實爲□雲之作，字畫均倣老蓮。佳。

黄道周　山水軸
　　絹本。
　　戊寅款。
　　僞。

京13—8
盛丹　雲山圖軸
　　紙本，水墨。
　　乙未作。鈐"盛丹之印"。
　　左下角有"古香庵印"。
　　佳。

京13—12
牛石慧　芙蓉游鴨軸
　　紙本。紙黄。
　　牛石慧寫。鈐"法慧之印"、"行庵"。
　　鴨下殘，補完之。精。

金農　風雨歸舟圖軸
　　紙本。
　　七十四歲作。鈐"金氏壽門"朱文印。
　　兩峯代筆？
　　徐氏以董源款古畫易自張大千。

鄭燮　竹石軸
　　巨軸。
　　爲軒年作。
　　僞。
　　徐氏以青色加苔點上。

鄭燮　竹圖軸
　　紙本，水墨。
　　挖上款。
　　徐氏自補若干處。

鄭燮　竹圖軸
　　水墨。橫幅裱軸。
　　徐氏自題，補六筆。
　　僞。

鄭燮　竹圖軸
　　紙本，水墨。
　　自題"我是江北人"云云。

任熊　萱草軸
　紙本。
　悲鴻於石上補畫眉。
　謝稚柳贈。

京13—13
任熊　補衮軸
　絹本。

咸豐丙辰三月款。
佳。

任薰　盆梅軸
　絹本。
　壬午歲作。
　徐氏加色。

一九八四年五月十六日
故宮博物院

京1—1275
張路　風林觀雁圖軸
　絹本，水墨、淡設色。
　款：平山。
　精。較工整，平山精品。

京1—992
夏㫤　丹崖翠竹圖軸
　絹本。大軸。
　"丹崖翠竹。夏㫤仲昭。"
　徐石雪詩塘題。
　雙拼絹，下部似截去少許。

京1—1265
蔣嵩　攜琴看山圖軸
　絹本，水墨、淡設色。
　款：三松。鈐"恭靖公孫"朱。
　鈐有"魯氏世傳圖書"白、"魯
氏□賞"白。
　右上角有大印，小字六行，已
淡滅去。

京1—1126
史忠　漁舟對話軸

紙本。
　款：癡道人。鈐"史廷直印"、
"癡翁"朱。
　畫凌亂，破碎已甚，不精。

京1—1277
張路　麻姑仙圖軸
　絹本。
　麻姑捧桃，後一鹿。款：平
山。（稚嫩）

京1—1279
張路　達摩渡江軸
　絹本。
　款：平山。鈐有"張路之印"。
　佳。

京1—1281
張路　仕女軸
　絹本。
　"平山"款。鈐"張路"長朱。
　有"趙晉"之印。
　粗筆。謝定爲精品。

京1—1103
沈周　松陰對話圖軸
　絹本。四條屏改爲二軸。

粗筆。

蕭勁光捐。

沈周　鵝圖軸
　　紙本。
　　明人舊做。
　　有楊南峰、祝枝山、吳原博題，均偽。

京1—1489
陳淳　好雨迎秋圖軸
　　紙本。
　　"好雨迎秋節……"款：道復。鈐"淳父氏"。
　　上半敝。

林良　孔雀軸
　　絹本。
　　款在左上。
　　明前期，非林良，比林工緻，偽。

京1—1387
唐寅　步溪圖軸
　　絹本。
　　爲黎某作。鈐"吳郡"朱、"唐寅私印"。
　　中年筆，板，不精。定爲精品。

印亦非常見者。

京1—1207
吳偉　柳橋高士軸
　　絹本。
　　款：小僊吳偉寫。鈐"吳偉"長朱。
　　粗筆。款偽，不佳，明人黑畫。
　　謝定爲精品。

吳偉　太極圖軸
　　絹本。
　　明中期黑畫，偽款，但與畫同時，爲明人偽作。

京1—1206
吳偉　松溪漁炊圖軸
　　絹本。
　　款：小僊。
　　真。底子敝。

京1—3349
佚名　一團和氣圖軸
　　紙本。
　　無款。
　　憲宗在詩塘上書一團和氣圖讚。
　　《石渠寶笈》著録。

明人畫。

夏昶　竹石軸
　紙本。
　東吳夏昶仲昭筆。
　印疑是翻鋅版，均粗。
　有天全翁題。
　均偽。

京1—1309
文徵明　西齋話舊圖軸
　紙本。
　嘉靖甲午，爲繼龍作。
　有項子京印，左右下角。項氏
二印下壓有舊印。
　畫平平，字亦板，舊僞。
　字小楷，尖，工整而板。

京1—1305
文徵明　雨晴紀事圖軸
　紙本。
　庚寅三月八日作。
　粗筆，佳。紙敝。

京1—1348
文徵明　秋花圖軸
　紙本。

畫菊、葵、雞冠花。粗筆。

京1—1094
沈周　天光雲閒圖軸
　紙本。
　"天光濃淡處，雲在跡俱閒。
沈周。"
　疑舊僞。

沈周　慈烏喬木圖軸
　紙本。
　龐氏印。
　舊僞，樹枝太能，非石田風格。
　有黃姬水題，僞。

京1—1097
沈周　柳蔭垂釣軸
　細長條。
　真。

京1—1388
唐寅　竹圖軸
　紙本，水墨。
　爲南沙作。
　許姬傳物。

京1—1432

周用　寒山子像軸

　紙本。

　無款。鈐"白川"朱，又"七十二溪"長朱。

　上部張叔未題，云爲周用之作。

　舊。

　弘治壬戌進士。

京1—1052

姚綬　緑樹茆堂圖軸

　紙本。

　鈐"滄江虹月"長白、"恭綬"朱、"紫霞碧月翁"鼎式。

　精。與《秋江漁隱》同一構圖而改横方。

京1—1192

王一鵬　溪山會友圖軸

　紙本。

　西園王一鵬作，時弘治丁巳秋九月。

　鈐"一鵬"長朱、"西園"朱、"太原生"白、"扶搖九萬"朱。

　風格在杜瓊、石田之間。

京1—3168

劉璘　梅花軸

　絹本，水墨。

　"會稽劉璘"款。鈐"劉璘之印"白、"晉山游子"白。

　極似劉世儒。

京1—1491

陳淳　水仙梅花軸

　紙本。小軸。

　不佳。

京1—998

杜瓊　山水軸

　紙本。

　"成化八年壬辰中秋，杜瓊爲原博狀元寫意，時年七十有七。"鈐"杜印用嘉"朱。

　破碎，補完。

京1—978

戴進　雙松古寺圖軸

　小條。

　"静庵"款，在左上。

　佳。

朱瞻基　虎圖團扇軸
　偽劣。

沈周　溪山深秀卷
　紙本，設色。長卷。
　畫無款，有題，有騎縫印。
　舊倣。
　文嘉、王穉登等跋，真。

京1—1088
沈周　廬墓圖卷
　紙本，設色。
　畫四段。
　鈐“沈氏啓南”、“石田翁”。
　第三幅無款，鈐“錦衣徐將軍
畫”朱。

京1—1084
沈周　東原圖卷
　紙本，設色。
　門人沈周補《東原圖》。

後有年譜，似沈體而非親筆。
前魏之璜引首。
畫佳。
徐以爲偽。

京1—1310
文徵明　蘭竹卷
　紙本。
　内甲三月既望作。
　六十七歲。

京1—1590
仇英　送別圖卷
　紙本。
　爲少東徐先生作。款：仇英實
父製。鈐“實父”朱、“仇英”白。
　周天球引首“矯翰龍雲”，金
粟箋。
　《石渠寶笈三編》物。
　畫被抽換，舊倣。
　周引首及跋均真。

一九八四年五月十七日
故宮博物院

京1—991
夏㫬　一窗春雨軸
　絹本。橫幅。
　一窗春雨。仲昭爲思恭寫。
　墨竹，上下裁截。
　上有金溪、土英等題。
　字板，墨濃。

京1—993
夏㫬　白雲蒼筤圖軸
　絹本。
　"白雲蒼筤。東吳夏㫬仲昭作。"
　卞榮題：世人畫竹亦不少，獨有清卿筆法高。雙玉娟娟映秋色，晚凉疏雨灑吟袍。
　石飛白，有趙孟頫意。墨有濃淡。真而精。

京1—1278
張路　停琴高士圖軸
　絹本。
　款：平山。在左下角。

京1—1280
張路　寧戚飯牛圖軸
　絹本。
　款：平山。鈐"張路之印"白。
　較常見爲細。

京1—1283
張路　歸農圖軸
　絹本。
　款：平山。
　印已殘，不辨。
　粗筆，一般面貌。

京1—1288
蔣乾　抱琴獨坐圖軸
　紙本，水墨。
　甲辰春日，蔣乾寫。
　有陸樹聲楷書題，萬曆三十年，九十四歲作。題謂其爲文徵明弟子，稱之爲虹橋蔣生。
　又有陸士仁題詩。

京1—1205
吳偉　松陰觀瀑圖軸
　絹本。
　款：小僊。鈐有"吳偉"大長。
　與《柳條高士》爲一對。偽。

京1—1100

沈周　爲惟德作山水軸

紙本。

上有沈玘（鈐“德韞”朱）、沈木、徐瑾、陳佃題詩。又沈檩、沈雲二詩。

沈周題頂格，餘題均低三格。

精。畫有山樵意，與《廬山高》有近似處，中年之筆，極蒼潤。

京1—1460

陸復　梅花卷

紙本，水墨。

正德辛巳春正望旦，吳淞陸復寫於松陵官舍。

下鈐“明本”朱、“梅花主人”白。

王冕、陳録一派。

京1—1581

陳芹　菊竹圖雜畫卷

紙本。

十二月晦日作此菊竹圖。

戊辰畫，己巳書。

真而劣。

京1—1342

文徵明　垂虹送別圖卷

絹本。

王穀祥篆書引首，灑金箋。

文徵明、黃魯曾、皇甫冲、黃姬水、彭年、王穀祥題。

畫劣，似文嘉，不然即抽換之物。

文字真，印亦佳，畫上印與字上者不同。

京1—1295

陳沂　雪中丘壑圖卷

紙本，水墨。

自書引首。

畫無款。鈐“鄞陳沂印”、“陳氏魯南”。碧箋。

有嘉靖丁酉春正月自書詩，款：石亭老人陳沂。

後有丁酉三月顧璘和詩。

後有陳眉公跋。

嘉靖甲子郎瑛題，云爲祝禧寺僧書。書法有與錢穀相似處。

畫平平；字佳，有蘇意。

京1—1047

姚綬　古木竹石圖卷

紙本。

畫三段，有二題，末段無題。

鈐"賜進士"長白、"雲東"方白、"古柱下史"白、"水竹邨"朱、"甲申進士"方朱、"山澤居"長朱。

京1—2056（強存仁《蘭石圖》部分）

文徵明、強存仁　蘭圖卷

紙本。

二段，大小不一，後人集成者。

首文畫蘭石枯木。無款。鈐"停雲"圓。

次強存仁蘭石。辛丑春三月，吳門強存仁畫並題。鈐"強""存仁"連珠朱。

後有陳元素、文徵明題。

京1—1301

文徵明　胥口大水勸農圖卷

紙本，水墨。

無款。右上角缺一角。

後有嘉靖四年文題，與畫二紙。

祝允明書《潘君子大水勸農圖記》，嘉靖五年書（去世前一年）。精品。"枝山祝氏"白、"希哲"朱，二印亦精。

又嘉靖乙酉姚文炤題。

祝書精品，文題亦真，畫平平。

京1—1322

文徵明　江南春圖卷

絹本。

徵明戲效倪雲林寫此，甲辰八月廿又六日。無印。

後文自書倪瓚、沈周《江南春》詩。

京1—1624

岳岱　溪山蕭寺圖卷

紙本，設色。

漳餘。"宋贈太保武穆王後"。

自書引首。

鈐有"岳氏東伯"方白、"雲林博雅"方白、"漳餘山人"方白。

後有自題云：閱五年而成，嘉靖四十五年題，年七十歲。

又隆慶二年、萬曆二年二自題。

似沈之細筆。

京1—924

林坦　梅莊書舍圖卷

絹本，水墨。

畫末鈐有"林氏惟賢"方白、"文昭後人"方白。

篆書引首："梅莊書舍。吏部郎中程南雲書。"鈐"廣平程氏"方朱。

後有唐泰洪武癸酉書《梅莊書舍賦》，陳叔剛宣德五年書《梅莊書舍記》。

有張益、尹鳳岐、胡稃、鄭珞題。

後有正統八年高超書後，云"林子誠之子惟堅"云云。與畫中印合，可證畫爲正統間林惟堅作。

平平，似不善畫者所爲。

應是原有賦、記諸篇，後補一圖。

京1—1285
朱宗儒　江南勝槩圖卷

紙本。

引首：江南勝槩。道復。

"朱宗儒筆於橋李凝香閣，弘治甲寅孟秋既望也。"鈐"林屋□閒"。

前半有沈周意，後半卷大斧劈。

京1—1452
鄧籺　歸汾圖卷

絹本。

畫前絹空白一行，書款如下："治生常熟鄧籺製。"字有文意，下一印不辨。

後有嘉靖丁未黄瓛書《河汾清隱對》，小楷有文家風格。

京1—1080
沈周　孔雀羽圖卷

紙本，水墨。

印款："沈周私印"方白、"啓南"方朱。

後有王穉登三題，云"湯俊之持來求題，遂攘之不還，曰以是爲王先生壽"云云。

鈐有"顧澎遠印"、"青霞"朱二印。

淡墨畫，質感極佳，精。設無王百穀題，無法定其爲周作。

京1—2069
張復　三才理趣圖卷

紙本。

首自題引首"三才理趣"四大字。

後有成化元年徐有貞題，云張氏爲淛憲張來鳳作。

有"石渠寶笈"諸印。

京1—3225

李宗謨　東坡先生懿蹟圖卷
　絹本，白描。
　末有款：劍南李宗謨寫。
　尤求一類。

京1—1048

姚綬　江上七株樹圖卷
　紙本。
　"逸史寫江上七株樹。"上壓
"雲東"白文印。
　後有自題二段。
　真。

杜瓊　夢萱堂圖卷
　無款。
　夏文振書引首三大字。"中書
舍人直文華殿東吳夏文振書。"鈐
"文振"朱、"鳳詒餘閒"白。研
雲紋花紙。
　成化三年談巒題。又唐霖、卞
訓、沈貞吉、桑瑜、王泰等題詩。
　有吳溶、朱之赤藏印。
　前有王孟端僞印，又一印不辨。

畫倣山樵。詩題均未及杜瓊。
資。

文徵明　竹石卷
　紙本，水墨。
　清風高節。陳鎏。鈐"戊戌進
士"朱。
　款後尚有都穆跋。
　夏㫤一派，款後配，紙不相連。

京1—571

宋佚名　重溪煙靄卷
　絹本。
　無款。
　《佚目》物。
　山水有李唐意，疑是金末元初
北方畫。佳。
　有董源僞款。

周臣　聽秋圖卷
　紙本。
　僞。
　後有姚綬題，真。
　又唐寅、都穆諸人題，均真。

唐寅　秋江圖卷
　淡設色。

無款。右下角有"南京解元"朱、"唐寅私印"二印，不常見。

是早年筆，疑僞。

後有唐一題，紙本。是晚年筆。

畫疑摹本，氣色不好。

京1—1079

沈周　卜夜圖卷

紙本。

二老人在樹下，無款。右下有"啓南"印。

左紙有吳寬題，在圖紙上。

前有"卜夜"二大字，款：永年。鈐"從訓氏"、"曰壽道者"。

疑僞。

後有一詩，無款。鈐"沈氏啓南"。

京1—1637（文彭書《漁歌子》四首部分）

周臣　魚樂圖卷

文彭書《漁歌子》四首。

畫僞劣，文書真而精。

文書入目。

一九八四年五月十八日
故宫博物院

京1—1341

文徵明　兩溪圖卷

　絹本，水墨。

　隸書引首："兩溪。徵明。"

　倣倪山水。款：徵明。鈐"徵明"、"停雲"白。

　後文徵明、劉麟、文嘉、王穀祥、許初題詩，黃色灑金箋上。

　中年筆。佳。明人別號圖。

京1—985

夏昶　竹圖横幅

　紙本，水墨。

　無款。右方鈐"夏氏仲昭"朱、"遊戲翰墨"白。

京1—2160

董其昌　山水册

　直幅，十片。

　乙卯子月送著存使君上計吳閶舟中，寫此六景爲別。

　對題藏經箋。

　後四幅另配入。均可疑，畫太能，非董均能爲。

京1—2248

陳繼儒　梅花册

　方幅。

　畫七片。陳自題"香雪林"三大字一片。

　陳鼎對題。

京1—1554

居節　山水册

　紙本。直幅，八開。

　無款。鈐有"居節"朱。

　畫細而晚，似較嘉隆間爲晚。偽。

京1—1698

文嘉　瀟湘八景册

　絹本。方幅。

　後有范允臨題。

京1—1867

宋旭　山川名勝册

　絹本，設色。十開。

　無款。鈐"初陽"。

　畫嵩高、白岳、句曲、白帝、黃鶴樓、黃岡等。

　真。

京1—2249
陳繼儒　書畫合册
　八開。
　畫梅花並自題。
　佳。

京1—1917
孫克弘　花卉册
　紙本，水墨。直幅，十二片。
　無款。鈐"孫允執氏"方白。
　陳繼儒書"花神"二字。
　後陳眉公題：癸巳立夏後過
士勝……爲題孫漢陽花卉册。
四十二歲。與習見字跡不同。

京1—2513
顧正誼　山水册
　十開。
　亭林。鈐"凝遠"印。
　"正誼寫。"鈐"仲方"長白、
"亭林生"方等印。
　真。

京1—2174
董其昌　書畫册
　畫絹本，水墨、設色。直幅，
八開。精。

癸亥秋日。
對題金箋。
陸時化題。

京1—1824
徐渭　花卉册
　方幅，八片。
　真。

京1—1868
宋旭　山水册
　六開。
　爲石川作，有款。
　後有數人題。
　末有隆慶元年九月游輪書《石
川記》。
　佳，粗筆。

京1—1869
宋旭　山水册
　直幅，七片。
　真而佳，本色。

京1—1537
謝時臣　山水册
　絹本。橫幅，八開。
　佳。

京1—2200
董其昌　山水册
　水墨。直幅，十開。
　佳。
　内二開徐以爲不佳。

京1—2250
陳繼儒　梅花册
　横幅，八開。
　一般，真而不佳。

京1—1947
宋懋晉　山水册
　紙本，水墨。横幅，十開。
　真而劣，

京1—2403
沈士充　南京十景册
　紙本，設色。直幅。
　真而劣。

京1—2391
沈士充　摹宋元山水册
　絹本。直幅，小册。
　丙辰冬日倣宋元名家筆意寫小
景二十册，沈士充。鈐"子居"。
　内有倣馬遠一幅。又二幅。

精。極似董其昌，設色者尤
相近。

京1—2400
沈士充　山水册
　絹本。方幅，六開。
　無款。鈐"子居"朱。
　與前二册不同。

京1—3093
王子元　花卉册
　八開。
　庚午款。

京1—2605
張宏　山水册
　紙本，水墨。方幅，八開。
　萬曆辛丑作。三十餘年後再題。
　畫真而劣。

京1—1795
周天球　蘭花册
　水墨。方幅，十開。
　"楚皋雜珮"。萬曆己卯作。
　後有一開題。
　佳。

京1—2138
馮起震　竹圖册
　　紙本，水墨。方幅，八開。
　　米萬鍾書引首。

京1—2293
葉向榮　山水册
　　八開。
　　陳繼儒題。
　　華亭人，萬曆天啓間。

京1—1946
宋懋晉　山水册
　　方幅，十六開。
　　真而劣。

京1—2612
張宏　山水册
　　絹本。十開。
　　崇禎丙子作。
　　陳繼儒金箋對題。

京1—2401
沈士充　山水册
　　紙本，淡設色。方幅，八開。
　　首頁題：山莊圖⋯⋯
　　本色畫，佳。

京1—3141
毛復光　雜畫册
　　十二開。
　　款：四明毛復光。
　　劣。

京1—2094
朱良佐　山水册
　　十四開，橫幅。
　　萬曆丁亥仲春作。
　　文派山水。常州人。

李日華　三絕册
　　紙本。直幅。
　　書畫均偽。

京1—2615
張宏　山水册
　　絹本，水墨、設色。十開。
　　"逸懷曠邈"引首。
　　丁丑寓毘陵曹氏園居作。

京1—1044
張寧　書畫册
　　畫、書各四開，橫幅。
　　畫無款。鈐"六濤"印。
　　書款：靖之。鈐"靖之"白、

"方洲草堂"朱亞形、"清遠"連
珠方朱。

　明景泰甲戌進士，有《芳洲集》
行世。李日華《雜綴》時嘗及之。

　字有宋克意。（趙芾《江山萬
里》後有張寧跋）

京1—2839
張彥　山水册
　八開。
　辛巳。

宋懋晉　山水册
　十二開。
　丙午。

傅熹年

中國古代書畫鑑定組工作筆記

第二冊

傅熹年 著

李經國 林 銳 整理

中華書局

一九八四年五月十九日
故宮博物院

京1—1478
陳淳　野庭秋意卷
　紙本，水墨。
　甲午十月八日，款：道復。楷書。
　引首大字自書。鈐"白陽道人"、"陳氏道復"白。佳。
　畫草草。

京1—1781
陳栝　花卉卷
　紙本，水墨。長卷。
　癸丑冬仲作於圓義山堂。鈐"子正氏"、"陳栝之印"。
　紙起毛。本色畫，板，構圖雜亂。

京1—1486
陳淳　山水卷
　紙本。小短卷。
　款：道復。鈐"白陽山人"白、"復父氏"白。
　沈顥書引首。
　粗筆。佳。

京1—1679
文嘉　遺琴圖卷
　乙酉爲白峴作。白峴得其外祖張福州琴故爲之圖。
　文彭丙申書《琴賦》。題云：少承家訓學歐書。
　後有董其昌跋。
　文彭書有歐柳體勢，板而稚，與常見彭書不類。

京1—1919
孫克弘　竹圖卷
　紙本，水墨。
　秋日寫，雪居弘。鈐"孫氏允執"、"漢陽太守章"白。

京1—1898
孫枝　山水卷
　紙本，淡設色。
　夏灣。□□夏日吳郡孫枝寫。鈐"叔達"。
　左上角缺，圖題及款不全。
　後有周天球書長詩，八十一歲作。
　文派，板，字似錢穀。

京1—2038

李士達　飲中八仙圖卷

紙本。

萬曆壬子冬做龍眠筆，吳郡李士達。

鈐"李印士達"白、"通甫"白。

真。

京1—2045

李士達　琵琶行圖山水卷

紙本，設色。

萬曆辛丑寓於石湖村舍寫，李士達。

印與上圖同。

文點題。字是康熙以後風氣，不真。

京1—1482

陳淳　花卉卷

絹本，水墨。

嘉靖辛丑春日，白易山人陳道復畫。鈐"白陽山人"白。

畫平，款字佳。

陳淳　上苑群芳圖卷

紙本。

文彭引首。

墨花。

畫後陳又自題一段，在另紙。

均偽。

京1—1782

陳栝　花卉卷

紙本，水墨。

無款。畫末鈐有"陳氏子正"、"陳栝之印"。

有朱之赤印。

周天球甲子七夕、王穉登、文震亨、程胤兆、高士奇等題。

精。

京1—1914

孫克弘　石圖卷

紙本，淡色。

七塊湖石。

萬曆壬寅孟秋廿五日書，孫克弘。後鈐"雪居"白、"漢陽長印"白。

字做宋克，精，少見。

石後有隸書或篆書自題一段，均有印。前二石後無孫氏自題。每前朱筆篆書石名。

畫上又有包衡題。

京1—1699

文嘉　閶門送別圖卷

　絹本，設色。

　秋潭幕長還宣城……

　文嘉、黄貫曾、顧允默、周天球、黄禮曾、張獻翼、秦瀚等題。閶門送秋潭還宣城。

　細筆，佳。

京1—1821

徐渭　雜畫卷

　紙本，水墨。

　鈐有"辛卯七十一"、"佛壽"。

　花尾殘。

　起首二段字畫均劣，以後稍好。不佳。

京1—1484

陳淳　牡丹圖卷

　紙本，設色。

　畫後另紙題，嘉靖辛丑夏日。

　五十九歲。

　《佚目》物。

　款真，但在另紙。疑舊做。

京1—1916

孫克弘　蘭花卷

　紙本，水墨。

　己酉夏日寫，雪居弘。鈐"孫允執"白、"漢陽太守章"。

　後有丁未自題，亦有宋克意。

　真。

京1—2098

李士通　山水卷

　紙本，水墨。五開冊頁裱卷。

　無款。鈐"柯亭"、"李士通"。

　有李恩慶題，爲其祖父所作。

王問　人物卷

　"青山採芝"、"寒夜與客觀書"、"齋中作"、"齋中詠物"四段。一畫一書相間。

　款：仲山王問寫。鈐"子裕"朱、"古職方氏"白。

　有"城北汾陽世家"印。

　款僅首幅有。畫工細纖弱。書真，畫罕見。

　資。

京1—2312

王綦　梅花卷

　紙本，水墨。

　丙午冬十月下浣寫，王綦。

鈐"王綦私印"方白、"履若氏"
方白。

孫克弘　花卉卷
　　引首"觀物"二大字，文從
簡題。
　　僞，舊做。

京1—2042
李士達　渡水羅漢圖卷
　　紙本。
　　萬曆己未。

京1—2039
李士達　山水卷
　　紙本。
　　乙卯八月，李士達寓石湖村舍
寫。鈐"李士達印"、"通甫"白。

京1—1760
錢穀　蘭花卷
　　紙本，水墨。
　　戊寅九月廿六日寫於金陵王氏
之修竹館，以贈懷玉先生，長洲
錢穀。鈐"錢氏叔寶"白方、"全
吳里人"白方。
　　做文。

京1—1752
錢穀　定慧寺圖卷
　　引首：錢山人定慧寺圖，黄徵
君書《嘯軒碑記》。王穉登。
　　辛酉立春日爲玄照上人作定慧
禪院圖，錢穀。
　　嘉靖庚子黄省曾撰《東坡嘯軒
碑記》，丙辰黄姬水書。
　　按：大殿及雙塔明顯爲宋式。
羅漢院在定慧寺街，故此寺疑即
羅漢院。

京1—1897
孫枝　江干古寺圖卷
　　紙本。
　　癸巳仲春既望，吳郡孫枝寫。
鈐"叔達父"朱、"華林居士"白。
　　陸士仁、胡師閔、王穉登題詩。
　　做文，佳。

居節　山水卷
　　紙本。
　　"癸未春日，居節製。"鈐"士
貞"長印，在畫尾。填款。
　　畫前鈐有"居節"方白。

京1—1911
孫克弘　蘭花卷
　紙本，墨中加赭。
　戊寅夏日，雪居克弘寫。鈐
"孫允執氏"、"漢陽郡長"。
　精。

京1—1836
徐渭　雪竹圖軸
　紙本。
　舊做，字亦不佳。偽。

京1—1837
徐渭　芭蕉梅花圖軸
　紙本。
　"芭蕉伴梅花，此是王維畫。
天池。"
　佳。

京1—2394
沈士充　觀音像軸
　冊頁及對題改軸。
　"天啓壬戌中秋日，弟子沈士
充熏沐拜寫。"
　陳繼儒、陸應陽、孫克弘、周
斯盛題。

京1—2396
沈士充　梅花高士圖軸
　絹本，設色。
　戊辰春日，沈士充寫。鈐"沈
士充印"、"子居氏"。
　邊幅上下陳繼儒滿題。

京1—1697
文嘉　靈芝圖軸
　紙本，設色。
　庚辰九月十一日爲賓芝寫，
文嘉。
　八十歲。

文嘉　春郊策騎圖軸
　紙本，設色。
　張鳳翼題。
　高士奇印。
　平平，色已淡。
　資。

京1—1548
居節　山水軸
　紙本。
　嘉靖乙未七月望寫，居節。鈐"士
貞"朱，較細，與前山水卷不同。
　真。

京1—1550
居節　山水軸
　紙本。
　萬曆甲戌秋日寫於玉峰舟中，
商谷樵人居節。鈐"士貞"、"居
節私印"。

京1—1755
錢穀　水閣觀泉圖軸
　紙本。
　隆慶戊辰五月，錢穀寫。鈐
"叔寶"白。

京1—2379
朱竺　竹亭曉溪圖軸
　泥金箋。
　癸巳秋日寫。朱竺。
　上部接周天球題。

京1—1796
周天球　蘭花軸
　紙本。
　庚辰秋日，天球作。鈐"周"
"天球"連珠印。右下角一"周
天球印"方白。（文、何風格）。
　畫上有薛明益、杜大綬等十二
人題。

京1—1776
陳栝　山水軸
　紙本。
　嘉靖壬寅仲夏爲肯山先生寫，
沱江子沈栝。
　佳。畫平，遠近不分。

一九八四年五月二十一日
故宮博物院

京1—1716（《中國古代書畫目録》
爲1717）
王轂祥　松石蘭芝圖軸
　絹本。
　丁巳正月爲陽湖老先生畫。小
楷題款在左側。
　詩塘上大字題壽詩。
　徐枋邊跋，已泐。

京1—1543
謝時臣　移居圖軸
　絹本。
　無款。
　是謝畫無疑。精。

京1—1536
謝時臣　山水人物軸
　紙本。
　諸葛亮像，上有四言詩，自
題，嘉靖庚申七十四。款：樗仙。
　上方"怡親王寶"爲描畫者。
　粗筆。不佳。

京1—1757
錢穀　臨泉對坐圖軸
　紙本，設色。
　甲戌九月朔日，錢穀。鈐"叔
寶"鐘鼎，白。
　虛齋藏印。

京1—1758
錢穀　晴雪長松圖軸
　紙本。巨軸。
　萬曆三年中秋。
　破碎。真而劣。

京1—1585
陳芹　竹圖軸
　紙本。
　鈐有"葆真堂"、"橫厓道人"、
"陳氏子埜"三白方印。

京1—1580
陳芹　竹圖軸
　紙本，水墨。
　丁卯仲夏日在長干僧舍清風竹
下寫此，橫厓。
　鈐"文林郎"、"青玉山房"。

京1—2392
沈士充　梁園積雪圖軸
　　紙本，設色。巨軸。
　　梁園積雪。戊午秋日，華亭沈
士充寫。
　　真而粗劣。

京1—2393
沈士充　小樓觀稼圖軸
　　紙本。小條。
　　庚申冬月，沈士充寫。
　　有“石渠寶笈”印。

京1—1541
謝時臣　煙林策杖圖軸
　　絹本。
　　題七絶，款：謝時臣詩畫。
　　佳。

京1—1539
謝時臣　匡山積潤圖軸
　　絹本，設色。
　　“匡山積潤。謝時臣寫景。”
　　鈐“謝時臣印”、“姑蘇臺下逸
人”。
　　粗筆，山頭似《雲橫秀嶺》。佳。

京1—1721（《中國古代書畫目錄》
爲1722）
王穀祥　梅石水仙軸
　　絹本。
　　水仙勾勒甚精，中間折斷。佳。

王問　山水軸
　　紙本，水墨。
　　款：仙山王問寫。鈐“子裕”、
“臺憲之章”。
　　字不像。
　　資。

京1—1779
陳栝　竹圖軸
　　紙本。小幅。
　　戊申春日，陳栝寫。
　　有朱之赤藏印。

京1—1622
岳岱　壽忍齋山水軸
　　嘉靖二十四年作。
　　皇甫冲、涍、汸、濂題，四皇
甫全。
　　又周天球題。
　　精。

京1—1606
陸治　丹楓秋鏡圖軸
　　紙本，淡設色。
　　陸治題七絕，周天球、文彭詩在上方。
　　真。

京1—1607
陸治　牡丹軸
　　紙本，設色。
　　花已霉。

京1—1552
居節　山水軸
　　紙本，水墨。
　　爲雅適作，萬曆壬午。
　　紙敝暗，畫泐。

京1—1553
居節　溪山高逸圖軸
　　紙本。
　　萬曆壬午二月既望，居節寫溪山高逸。鈐"居節印"白、"士楨"朱、"茹蘗芝清"白回。
　　左下押"西昌逸士"圓朱。
　　細筆倣文。

京1—1555
居節　漁父圖軸
　　小軸。
　　款：商谷樵人。鈐"士貞父印"。
　　上有題。
　　吳湖帆藏。
　　不似居節，畫似梅花道人。
　　書畫均無復文家風格。

京1—1551
居節　山水軸
　　萬曆丁丑寫。鈐"士楨"朱。
　　四十八歲。
　　紙暗。細筆文家派山水。

京1—1635
文彭　蘭花軸
　　小幅。
　　月搖庭下路，風遞谷中香。
三橋。
　　鈐"文彭之印"、"文氏壽承"。
　　李一泯印。
　　佳。

京1—1728（《中國古代書畫目録》
爲1729）
文伯仁　雪山行旅軸
　絹本。巨軸。
　嘉靖庚申秋九月望，五峰山人
文伯仁寫。"伯仁"朱、"五峰山
人"白。
　五十九歲。
　佳，細筆人物。

京1—1706
文嘉　霜晚獨行圖軸
　紙本，水墨。小幅。
　題：雪後平林……
　不佳，草率。

文嘉　山水軸
　隆慶庚午秋日寫於碧湖齋中。
　僞。

京1—1680
文嘉　石湖小景圖軸
　紙本。精。
　乙酉五月二十二日，爲琴山作。
　二十五歲。
　王寵、王守、文彭、彭年、薛
應旂、袁裘、袁袞、袁袠題。

京1—1684
文嘉　平沙暮靄圖軸
　紙本，水墨。
　嘉靖庚申。
　文彭、王穀祥、周天球、彭年
等題，在上方。

京1—1689
文嘉　江南秋色圖軸
　紙本，設色。
　聞君明日向京華……癸酉仲
冬作。
　七十三歲。
　應酬之作，不佳。

京1—1703
文嘉　松陰懷古圖軸
　紙本。
　真，本色，晚年。

京1—1700
文嘉　山水軸
　裴曰修側題。
　真而不佳。

京1—1705
文嘉　紫陽石洞圖軸

絹本。

無年款。

真而不佳。

京1—1701

文嘉　山水軸

灑金箋。

爲子朗五十壽作。

鈐"文嘉之印"白小、"文水道
人"朱大。

京1—1704

文嘉　觀瀑圖軸

紙本，設色。

無年款。

晚年平平之作。

京1—1695

文嘉　夏山高隱圖軸

絹本。

夏山高隱。萬曆七年孟秋七月
六日，文嘉。

京1—1681

文嘉　山水軸

紙本。小幅。

丙戌人日，爲補之寫。

二十六歲。

袁裘、沈荆石、王仲子、文
彭題。

細筆，精。

京1—3375

沈顥　花卉冊

畫絹本。十二開。

前顧苓題：兩相歡。

每片上有題，均女人詩，自
署款。

對題均康熙初人。

佳。

京1—3366

沈顥　山水冊

紙本。橫幅，八開。

天啓二年春，朗道人顥。

京1—3365

沈顥　山水冊

八開。

前引首自題。

款：朗癯；朗頭陀。

萬曆戊午十月十八日題，爲山
僧無可畫，三年始成。

三十三歲。

三十年後丙戌再題。

"朗倩更稱癯，畫亦屢變。"

京1—3373

沈顥　山水册

　八開，横幅。

京1—3510

祁豸佳　倣古山水册

　絹本。直幅，十開。

京1—2569

李流芳　山水册

　横幅，十開。[精]。

　辛酉冬日畫。

　四十七歲。

　後有題云：天啓元年爲士遠作。

　崇禎二年死。

　精。

京1—3736

張穆　蘭竹册

　方幅，八開。

　戊申作。

　佳。

京1—3081

唐志尹　花鳥册

　絹本。十二片。

　丙子畫。

　其中一幅已入《百幅花鳥》。

　畫平淡。

京1—2762

藍瑛　拳石折枝册

　二十開。

　一石一花相間。

　丁酉花朝畫得米家藏石並寫

意折枝計廿頁於法華山之蜨莊，

七十又三瀫道人藍瑛。

　精。

京1—2750

藍瑛　寒鴉圖

　絹本。失群册頁一片。

　庚寅冬仲。

　真而佳。

京1—3494

釋普荷　山水册

　綾本。方幅，十六開。

　陳叔通捐。

一九八四年五月二十二日
故宮博物院

京1—2130
朱鷺　鳳舞麟遊軸
　綾本，水墨。
　晴竹。
　爲君遠作。鈐"西空居士"方
白，迎首"竹主人"長朱。
　左側篆書"鳳舞麟遊"四字。

丁雲鵬　羅漢軸
　紙本，設色。
　戊午畫。
　板滯，舊倣。

京1—3210
趙左　長林積雪軸
　絹本。
　長林積雪。趙左畫。鈐"趙左
之印"方白、"趙文度父"方白。
　右下角有"田我"方白。
　雪景，佳。

京1—2179
董其昌　西山墨戲圖軸
　紙本。

甲子十月朔皇極殿頒曆，陪祀
太廟，回邸第，望西山墨戲。思
翁識。
　真而粗劣。

京1—2064
張復　虛閣深松圖軸
　絹本。
　乙丑八十歲作。
　畫能而俗。

京1—2136
馮起震　竹圖軸
　絹本，水墨。
　七十八歲作。

馮起震　竹圖軸
　晴竹。
　真而不佳。

京1—2324
顧炳　芙蓉圖軸
　紙本。
　萬曆甲午中秋前一日，顧炳寫
意。鈐"有髮僧"、"顧氏闇然"
方白。

許光祚題，云爲顧寄贈趙德水
之物。

京1—2143
文元善　松竹石軸
　紙本。
　己酉六月初吉日寫，文元善。

京1—2175
董其昌　延陵村圖軸
　絹本。
　癸亥二月畫於丹陽舟中，因命
之延陵村圖並書此，董玄宰。
　六十九歲。
　至精之品。小楷極精。

朱鷺　竹圖軸
　紙本，水墨。
　無款。鈐"朱鷺"、"西空居
士"二白文。

董其昌　倣倪獅子林意軸
　金箋。小幅。
　平平。

京1—3204
趙左　秋林圖軸

紙本，淡設色。
　己未秋日，趙左。鈐"趙左之
印"、"文度氏"。
　平平，本色。

京1—2140
馮起震　竹圖軸
　熟紙本，水墨。
　款：馮起震。

趙左　雲山圖軸
　殘册改軸。
　倣米，佳。

京1—1864
宋旭　菊石軸
　紙本，設色。
　萬曆甲午，爲姪孫信甫作。鈐
"石門居士"、"初陽氏"朱。

京1—3032
陳嘉言　雙喜圖軸
　紙本，水墨。
　七十二歲，爲橫厓作。
　劣。

京1—2342
李芳　倣文徵明山水軸
　絹本。
　"萬曆辛卯，長水李芳。"鈐
"李芳"朱、"玄雲生"朱。
　倣文，甚佳。

京1—1863
宋旭　山水樵漁圖軸
　紙本，水墨。
　癸巳重陽日寫。隸書款。
　宋旭精品。

京1—1856
宋旭　贈馮萬峰詩畫軸
　紙本，水墨。
　萬曆己卯，爲萬峰馮丈作。
佳。

京1—2084
丁雲鵬　倣米山水軸
　絹本。長條。
　爲象林使君作。
　字有米意。

京1—2075
丁雲鵬　山水軸

紙本，青綠。
庚寅三月作。
倣文。款筆與上幅不同，然
畫佳。

京1—2070
丁雲鵬　寒巖飛瀑條
　紙本。
　萬曆戊寅，爲玉華先生作。篆
書款。
　款偽？

京1—3222
周祚新　竹圖册
　灑金箋，水墨。方幅，十開。
　己丑，款：墨農；墨道人。
　順治六年。

京1—3505
祁豸佳　倣古山水圖册
　絹本。方幅，十二開。
　癸巳款。長拂居士豸佳寫於逸
峯閣。
　畫能，與習見草草者不同。

京1—3200
趙左　山水册

絹本。長幅，十開。

癸丑夏日畫，華亭趙左。

佳。

京1—2935

項聖謨　雜畫冊

　紙本。長幅，八開。

　真。

項聖謨　松竹圖冊

　二片，小冊。

　董其昌、陳繼儒對題。

　鈐有“項伯子自玩”橢圓。

京1—2882

邵彌　雜畫冊

　絹本山水四片，紙本水墨梅竹

四片。

　精。

京1—3364

錢謙益、邵彌　詩畫冊

　長直幅。

　錢詩五開，邵畫五開。

　崇禎癸未書於拂水山莊。鈐

“牧翁”長朱、“牧翁蒙叟”方白。

　佳。

京1—2874

邵彌　山水冊

　紙本，水墨。橫幅，畫八開，

字一開。

　庚辰夏五作。

　四十七歲。

　徐石雪對題劣甚。

　簡筆。精。

京1—2578

李流芳　山水冊

　紙本，水墨。直幅，十開。

　丁卯秋日往來吳門，舟中多暇

做數幀。

　五十三歲。

　右下角均刮去一印。

　佳。

京1—2934

項聖謨　花卉冊

　絹本。八開。

　王夢樓對題。

　真。已黯淡。

京1—3207

趙左　山水冊

　紙本，水墨、設色。直幅，

十開。

鈐"文度氏"白、"文度"横白。

内有似董其昌者。

京1—2582

李流芳　山水册

紙本。直幅，小册，十開。

畫上有杭之印。

有牧齋甲申正月跋，云爲李流芳筆，其子於李殁後贈錢。

京1—2505

曹羲　山水册

紙本，設色。横幅，十開。

乙丑作。

瑣屑。

京1—2052

陳遵　秋江圖卷

紙本，設色。

萬曆丁巳款。

陳元素題。

碎細，劣。

京1—1450

許宗魯　題陶潛事跡圖

引首款：少華山人。即許氏

自題。

"嘉靖癸未中秋，樊川許宗魯書於上谷後樂軒。"鈐"許氏伯誠"。

字有文、趙意。

京1—2630

張宏　倣大癡富春山居圖

己丑見於吳氏家中因摹。

可知順治六年《富春圖》仍在吳氏手。

京1—2613

張宏　松溪納爽圖卷

絹本。

丙子作於毗陵唐氏家。

京1—2616

張宏　雜技遊戲卷

紙本。

戊寅畫於毗陵客舍。

顧苓隸書引首。

京1—1798

周天球　蘭花卷

紙本，水墨。

有自題詩及鄭旼隸書題。
真。

京1—1286
蔣乾　赤壁冬遊圖卷
　紙本，水墨。
　癸卯秋日，蔣乾爲乾峯先生
寫。鈐"虹橋居士"、"至德里人"
白方。
　陳泰來書《後赤壁賦》。頗似
祝枝山。

京1—1977
詹景鳳　墨竹圖及書墨法記卷
　紙本。
　萬曆元年，大龍宮客詹景鳳爲
山泉丈書。
　鈐"詹景鳳"朱鳥篆、"東圖"
方白、"翰苑詞臣天曹仙吏"白。
　後畫竹一枝。題：卷後餘紙寫
竹。鈐"東圖氏"方白。

京1—2010
錢貢　滕王閣圖卷
　紙本。
　王穉登書《序》。
　有"道古堂書畫印"。杭世駿藏。

畫劣，書平平。均真。

沈時　煙江疊嶂圖卷
　絹本，大青綠。
　董書"煙江疊嶂"。
　均僞。

京1—2065
張復　江山清遠圖
　紙本。矮卷。
　丁卯春八十二歲畫於十竹山房。
鈐有"十竹山房"長印。
　張允中物。

京1—2538
歸昌世　淇園萬綠圖卷
　紙本。長卷。
　乙亥作。
　畫劣而是真。

京1—1965
尤求　修禊圖卷
　紙本。
　修禊圖。萬曆元年周天球題。
　畫無款。右下鈐有"放浪山水
中人"、"鹿裘籜冠"白方二印，
均尤氏印。

後配明管穉圭書《蘭亭序》。

京1—1287
蔣乾　雪江歸棹卷

紙本。
"甲辰冬日，蔣乾寫，時年八十。"
佳。

一九八四年五月二十三日
故宮博物院

京1—3671
龔達　山水冊

綾本。直幅，八開。

款：秣陵龔達寫。鈐"龔達之印"方白、"龢之"方朱。

每開後夾一題，均萬曆、天啓間人。

引首"繪圖頌德"二頁。

京1—4761
孫逸　山水冊

紙本。十六開，直幅，小冊。

爲垢道人作，己卯秋杪，海陽孫逸識。

贈程邃之作。

工致，青綠有似文處，其它畫尚未定型，拘謹瑣屑。

京1—2835
朱國盛　山水花卉冊

金箋。

印款：朱氏國盛。

自對題，絹本。屬末華亭朱國盛畫並題。鈐"敬韜氏"朱、"朱

國盛印"白。

字敬韜。松江派。佳。

京1—3050
卞文瑜　江南小景冊

絹本。直幅，十開。

內有倣古者，如"擬吳仲圭墨法"。

餘畫石湖煙雨、天池、光福梅花、拂水、北固、紫陽庵諸實景。

精。

京1—3853
顧知　山水冊

紙本。十二開。

無款，有二字連珠印。

錢唐人。似藍瑛後學。

京1—2890
秦戀德　山水冊

絹本。七開，原裱。

庚午歲爲禎卿作。

禎卿即馮可賓，起震之子。

雲間後學，劣。

京1—2825
蔣守成　雜畫冊

絹本。十九開。

鈐“蔣守成印”白、“蔣氏繼之”、“白雀山人”白、“繼之”朱。

潘德元、岳岱、張寰、文彭、胡頤、朱萬春等題。

文派山水花卉。

京1—2323

陳有知　赤壁賦並圖冊

紙本。

畫二開。

《前賦》、《後賦》並圖。

萬曆戊戌作於白下。

引首：吳門棲跡。

“古歷陽人。”

文派。

京1—3137

顏翔　漁父圖冊

紙本，設色。三十開。

“雲間顏翔寫。”

有王骘、于成龍等題。

京1—2331

殳執　山水冊

紙本。方幅，十開。

無款。鈐“殳執”白小。

原名胤執。明末人。

京1—2231

董其昌　倣趙秋江圖軸

絹本。大軸。

董玄宰倣趙子昂畫。

松江貨。

董其昌　倣黃公望山水軸

紙本，水墨。

題云：“癸巳作，癸酉歲重題。”

字小楷，偽。

七十九歲。字必不真。

畫似鄒之麟，不真。

資。

京1—2230

董其昌　倣倪山陰秋壑軸

紙本。

霉殘。

舊倣，太能，非董所能為。

京1—2184

董其昌　倣巨然小景山水軸

紙本。

丁卯夏作。

七十三歲。

詩塘陳繼儒、項聖謨、方亨
咸題。

真。

京1—2176

董其昌　墨卷傳衣圖軸

　紙本，水墨。

　鈐"庭"圓朱、"董氏冢孫庭
記"橢朱、"董對之"朱雙鈎。

　癸亥三月念一日作。"其孫庭見
董氏考卷，爲作此畫易之，以當
傳衣矣"云云。

京1—2167

董其昌　夏木垂陰圖軸

　紙本，水墨。

　夏木垂陰。己未秋日，玄宰寫。

　六十五歲。

　丙寅重題。

　粗筆，真。

京1—2150

董其昌　長干舍利閣圖軸

　絹本。

　己酉夏五作。

　舊倣。

京1—1875

項元汴　柏子圖軸

　紙本。

　柏子圖。項元汴寫於幻浮精
舍。鈐"墨林居士"。

　乾嘉璽印全。

　王、陶以爲項德新代筆。

京1—1873

項元汴　竹石小山圖軸

　上有自長題。

　真。已泐。

　此畫爲生手畫，應是真蹟。上
幅爲代筆無疑。

京1—1872

項元汴　白豪光圖軸

　紙本。

　下左篆書款。

京1—2063

張復　雪景山水軸

　紙本。

　天啓乙丑八十歲，爲問卿世
丈作。

　鈐"張元春"白方、"中條山人"
白方。

京1—3123
張翀　夏陰時雨圖軸
　紙本。
　鈐"張翀印"、"鳳儀"。
　明末清初。

京1—1992
莫是龍　山水軸
　紙本。
　丁丑春仲寫於青蓮舫中，莫雲
卿。鈐"雲卿"圓朱、"廷韓氏"
方白。
　字不好？山水倣大癡，簡筆。

馬守真　蘭竹軸
　紙本。
　"甲寅七月既望寫於桃葉渡舟
中，湘蘭馬守真。"

京1—2087
馬守真　臨管夫人三友圖軸
　字與上幅完全不同，似上幅可
能性大些。

京1—1922
孫克弘　葵石圖軸
　絹本，設色。

字無宋克意，與前見數卷不同。

京1—1920
孫克弘　朱竹軸
　紙本。
　自題小楷，無款有印。
　有陸樹聲、莫是龍等題。
　紙泐。

京1—1915
孫克弘　玉堂蘭石軸
　紙本，設色。
　自題隸書詩。己酉春日寫。
　款楷字不佳。

京1—2081
丁雲鵬　觀梅圖軸
　金箋。大軸。
　甲寅正月之吉，爲長孺作。
　與習見者不同。

京1—2082
丁雲鵬　臨米海岳像軸
　紙本。
　"新都丁雲鵬敬補像。"
　董其昌書米友仁《題海岳自
寫像》。

此款與昨日見一本相似，與上
幅《觀梅圖》完全不同。

京1—2079
丁雲鵬　松泉清音圖軸
　　紙本，設色。
　　"松泉清音圖。丙午秋孟寫於
石葉山居，丁雲鵬。"
　　款與《海岳像》相似，畫佳。

京1—2076
丁雲鵬　山水軸
　　甲午作。
　　粗筆。劣甚。款、畫均僞。

京1—2061
張復　山水軸
　　紙本。
　　壬子春月寫於十竹山，中條山
人張復。
　　真而劣。

京1—2343
李芳　山水軸
　　絹本。
　　萬曆壬辰，爲鹿門作。
　　上款爲茅坤。

文派山水，有界畫屋舍。佳。

京1—2141
馮起震　竹石雙拼軸
　　北海馮起震。鈐"馮起震印"
白、"青方父"白。
　　竹佳石劣。

京1—1959
尤求　品古圖軸
　　紙本，水墨。
　　壬申仲秋，長洲尤求製。鈐
"吳人尤求"方白。
　　字法文，畫精。

京1—2101
邢侗、馮起震　石竹圖軸
　　紙本。
　　邢己酉畫石，馮癸丑墨竹。
　　精。

京1—1870
宋旭　匡廬瀑布軸
　　絹本。巨軸。
　　佳。

京1—3031
陳嘉言　時時報喜圖軸
　紙本。
　戊申清和寫於竹梧草堂。

京1—1866
宋旭　寒江獨釣圖軸
　紙本。
　萬曆甲辰八十歲作。
　精。

京1—1865
宋旭　雲壑歸樵圖軸
　絹本。
　七十九歲作。

京1—3202
趙左　山居圖軸
　紙本。
　己未，有懷黃鶴山居作，爲瞻
瀛作。

京1—2300
張元舉　溪山深秀圖卷
　紙本，淡設色。
　萬曆甲午作。鈐“元”“舉”朱
文連珠印。

陳道復之外孫。
倣文。

京1—2017
周之冕　四季花卉卷
　紙本，水墨。
　萬曆丙戌寫於肆志齋。

京1—1855
侯懋功　溪山深秀圖卷
　絹本，淡設色。
　右下“夷門侯生”方白。
　王穀祥引首。
　佳。

京1—2627
張宏　倣石翁秋山書屋卷
　絹本。
　丙戌春日作。
　在文、沈之間。

京1—2536
歸昌世　竹圖卷
　紙本，水墨。
　丙寅作。

京1—2023（《中國古代書畫目録》
爲2022）
周之冕　花卉卷
　紙本，水墨。
　萬曆己亥作。
　款不佳。

京1—2607（張宏畫圖部分）
張宏、韓道亨　蜀道難書畫卷
　萬曆癸丑韓書。天啓癸亥張
補圖。
　五璽全。
　韓字倣祝而不佳。

京1—2537
歸昌世　竹圖卷
　短卷。
　丁卯作。
　較上卷佳。

京1—982
朱旲　花卉卷
　紙本，重設色。
　四季花十二枝。如標本圖。
　款：廣陵朱旲。鈐“朱旲之
印”白、“振南”白。
　董其昌題。

京1—1854
侯懋功　溪山深秀圖卷
　絹本。
　戊寅九月，夷門侯懋功製。鈐
“侯懋功印”、“侯氏延賞”。
　真。上本爲摹本。
　此本爲真蹟，細部較前本遠勝。
　上本尾短一段，必有臨本款，
或僞款，以其漏底而割去。

一九八四年五月二十四日
故宮博物院

京1—2540
歸昌世　竹圖軸
　紙本，水墨。
　戊寅夏爲君重兄，歸昌世。鈐
"文休"白。

京1—2317
王綦　梅花軸
　紙本，水墨。
　甲子冬日。上文謙光題詩。
　佳。

京1—2313
王綦　秋樹暮鴉圖軸
　紙本。
　戊申。鈐"王綦"白、"半間房"朱。

京1—2260
陳繼儒　梅花軸
　絹本，設色。
　陳眉公題詩：以月照之還自瘦……
粉點粉瓣。佳。

佚名　達摩像軸

陳眉公書贊
明人之作，不佳。

京1—2579
李流芳　檀園墨戲圖軸
　綾本。
　丁卯秋日畫於檀園之緣率齋，
李流芳。
　丙子吳偉業題。
　崇禎九年。

京1—2581
李流芳　疏林亭子軸
　紙本。
　丁卯二月畫於西湖舟中。

京1—2585
李流芳　倣倪迂山水軸
　紙本。
　鈐"李流芳印"白田字格。
　龐元濟、張珩藏印。

京1—2586
李流芳　菊石軸
　絹本。
　佳。

米萬鍾　竹石軸
　綾本。

京1—2416
米萬鍾　隱居子圖軸
　絹本。
　竹石菊。
　"天啓甲子秋仲寫於書畫船中，
石隱米萬鍾。"無印。

米萬鍾　石圖軸
　綾本，水墨。
　怪石。
　石隱米萬鍾寫贊於湛園書畫船。

京1—1896
孫枝　攜琴訪友軸
　紙本。
　萬曆庚寅四月。
　倣文。佳。

京1—2025（《中國古代書畫目録》
爲2024）
周之冕　梅石水仙軸
　絹本。
　萬曆己亥冬日寫。

京1—2024（《中國古代書畫目録》
爲2023）
周之冕　牡丹猫軸
　紙本，水墨。
　萬曆己亥。

鍾惺　山水册
　小册。
　辛酉作。

京1—2539
歸昌世　竹圖軸
　紙本，水墨。
　乙亥作。

京1—2451
張瑞圖　晴雪長松圖軸
　冷金箋。
　庚午作。

京1—2116
釋文石　山水軸
　紙本。
　萬曆丁酉。
　佳。

京1—2472
袁尚統　萬丈懸泉圖軸
　紙本。
　甲申作。
　似張宏而更劣。

京1—3906
歸莊　竹圖軸
　紙本，水墨。
　崑山歸莊畫似耐翁老師政。
　佳。

京1—2552
文從簡　溪山釣艇圖軸
　紙本，設色。
　丁丑五月寫於趺影齋。文從簡。
鈐"文彥可"朱。
　倣文，帶文伯仁意。

李麟　維摩像軸
　水墨。
　原淡墨畫，後人加重墨毀。

京1—3851
顧知　山水册
　紙本，設色。橫幅，十一開。
　畫款：野漁漫筆。

題跋款：丙子八月廿五日，野
漁顧知識。
　陳眉公、魏學濂、丁丑曹勛、
性空題。
　明崇禎時畫。
　顧字爾昭，錢塘人。
　倣大癡。

京1—3044
卞文瑜　山水册
　絹本。直幅，十開。
　甲申仲春，卞文瑜畫。
　佳。

京1—3049
卞文瑜　山水册
　紙本。八開。
　無年款。
　晚年。

京1—3039
卞文瑜　西湖八景册
　絹本。八開。
　沈顥題引首"西子眉"。
　己巳二月望，吳郡卞文瑜。
　襄陽丁光楚對題。在灑金上。
　早年。

京1—2358
朱新睢　山水册
　八開。
　萬曆乙未新秋寫於養白齋中，
長松道人新睢。
　鈐"明太祖七代孫"白、"敇白
齋"朱、"新睢私印"朱、"叔南
父"白。
　簡筆寫意，佳。

程大倫　方塘圖並序册
　絹本。
　"大倫爲方塘作。"鈐"程大倫
印"方白。
　文彭書引首"方塘"。
　文徵明書。
　文彭、陸師道、周天球題。
　真。
　參。

京1—2834
朱國盛　河山帶礪圖册
　絹本。橫幅，一開。
　丙寅秋日寫。
　前董書引首"河山帶礪"四
大字。

孫日紹　山水册
　絹本。十開。
　乙亥作。摹十家體。
　有翟大坤等對題。

京1—2831
釋智舷、朱瑛　書畫册
　智舷書。
　朱瑛畫，癸亥。"舷公結庵十詠。
後學朱瑛補圖。"鈐"朱瑛"朱。
　朱瑛，崇禎時人。

京1—2651
凌必正　花卉册
　設色。橫幅，十二開。
　壬午畫。

京1—2091
王上宮　白描十八尊者卷
　紙本。
　萬曆壬辰冬日，吳郡王上宮寫。
　鈐"振遠"、"王印上宮"、"明
朗之印"。

京1—2214
董其昌　洞庭空闊卷
　紙本，水墨。短卷。

乙卯春寫。

後題寄嵩螺侍御。

有宋犖藏印。

僞。

京1—2213

董其昌　臨米書倣米山水合卷

紙本。

字真，畫可疑。

趙左　山水卷

紙本，設色。

京1—2509

顧慶恩　南州書院圖卷

絹本。

戊午夏日寫，顧慶恩。

後自題。

鈐"慶恩"白、"顧氏世卿"白。

董其昌引首。

來復、米萬鍾、謝肇淛（鈐

"在杭"、"謝肇淛印"）題。

檇李徐太僕別墅。

松陵人。

京1—2830

王崑仲　桑溪修禊圖卷

天啓癸亥。

林古度、徐㶿、徐�、柯古

等題。

精。

京1—2212

董其昌　山水卷

紙本。

題"行到水窮處"五絕一首。

《寶笈初編》著錄。

乾清宮藏印。

精。

京1—1462

周官　蓮花落卷

紙本。

無款。鈐"周官"方朱。

張寰書《蓮花落傳》，嘉靖三

十八年，七十四歲。

岳岱跋，云"爲劉南坦夫人作，

戒於夏言被殺諷劉公勇退者"。

京1—2215

董其昌　畫稿卷

絹本。

末有陳眉公題："此玄宰集古樹

石，每作大幅出摹之。焚刧之後





偶得於裝潢家，勿復示之，恐動其胸中火宅也。眉公記。"

京1—3201
趙左　群玉山圖卷
　絹本。
　萬曆癸丑，爲汪玉吾作。鈐"文度"朱、"趙左"白。

京1—2255
陳繼儒　梅花卷
　紙本，水墨。長卷。
　眉公寫於晚香堂。鈐"醇""儒"朱。

趙遠秋　畫陶公事跡卷
　款：松鶴山人。
　趙遠秋，萬曆間受度於天台萬壽寺。

京1—2515
顧正誼·山水卷
　紙本。
　無款。鈐"仲方氏"、"顧正誼印"白。
　前下角鈐"鳳閣舍人"。
　倣倪，佳，然印似不佳。

京1—3357
明佚名　梅花雙禽圖卷
　絹本。
　董其昌、陳繼儒、沈士充、錢公潤、董孝初、范允臨、顧林、李紹箕、徐尚友等題。諸題均未言爲何人所作。
　左下角有"陶齋"方白。

京1—2337
楊明時　蘭石卷
　紙本。長卷。
　無款。鈐"楊明時印"、"不棄"。
　許立禮題，字倣董。

京1—1892
顧大典　倣王叔明山水卷
　絹本。
　萬曆甲申，爲師相楊老先生作。
　舒化、沈一貫、方九功、徐顯卿等題。
　倣文家。

京1—2669
釋常瑩　山水卷
　絹本。

己巳仲夏，爲梵孝道兄作。

松江派。

戴晉　松竹卷

紙本。長卷。

天啓二年壬戌七月八日爲子葵兄
寫於咸春堂，戴晉。鈐“康侯”。

雲鵬　山水卷

水墨。

款：雲鵬。鈐“雲鵬之印”白。

倣董。

京1—2655

王中立　松鶴圖卷

紙本。

丙辰臘月寫，王中立。

破。

京1—2591

宋珏　漁隱圖卷

絹本。小卷。

崇禎辛未冬日，慵道人。鈐
“毅”方朱。

後自書唐人《漁隱圖詩》。

爲沮修作。

又沮修自跋，即得畫者。

錢牧齋題，壬申書。小楷精。

京1—2737

李紹箕　山水卷

甲寅，爲心周作。

道光乙未許錦堂題二則。

顧仲方之壻。

京1—3209

趙左　雪竇山圖卷

紙本，水墨。

送生明師兄。

王穉登等題。

畫極劣，然是真。

京1—3096

王子元　蘭竹卷

紙本，用朱碧。長卷。

崇禎己卯寫於聽雨齋。

京1—2244

陳繼儒　倣米山水山川出雲圖卷

高麗鏡面箋本。

辛亥作。

有黃孔昭、金俊明、沈顥等題。

後沈顥又作一幅倣米畫。

一九八四年五月二十五日故宮博物院

京1—3816

釋弘仁　黃山圖冊

　水墨、設色。直幅，小冊，六十幅。

　無款，每幅鈐"弘仁"圓小朱文印，每幅篆隸書景名。

　有甲寅唐允寧跋，云"在葉使君家見其姪所藏漸江畫六十幅"云云。

　又有查士標跋，亦云漸江作。

　內五冊侯寶璋捐，另一冊早期分散，裝潢不同。

　（J. Cahill認爲是蕭雲從所作，在徽派畫討論會上發言。並認爲印爲後鈐，題跋後移。又認爲弘仁少設色畫，此幅多重色，故似蕭雲從。）

　細閱此畫，即令不可必爲真跡，亦非蕭雲從之作。畫俗、油，無漸江清瘦之氣，字亦劣，然亦是當時之物。

京1—3657

徐佐等　書畫冊

　紙本。十一開。

　康熙間諸人爲古臣作。己亥；壬寅。

　王維寧字古臣。

歸莊　畫冊

　雜配成冊。

　歸莊畫竹。

　又一幅題"歸藏"，亦有"元恭"。

　有金侃等題。

京1—2114

方登　山水冊

　橫幅裱對開冊，十開。

　萬曆辛卯，爲淳所兄作。

京1—4366

程敏　蘭竹冊

　紙本。二十開。

　壬寅畫，款：天放老人。

　康熙元年。

　明遺民。

京1—2320

盛琳　山水冊

　直幅，十二開。

　研北蓬瀛。阮大鋮題引首。

崇禎甲戌七月，石城盛琳寫。
鈐"盛琳之印"白。

京1—2117
釋文石　石圖册
　絹本。十二開。
　文石字介如，松江人。

劉佚　書畫册
　十二開。
　書五開、山水畫七開。
　崇禎甲申書。
　畫有戊辰、癸巳等款者。
　劉佚字無逸，號避之，明諸
生，滄州人。

京1—2565
袁玄　山水册
　金箋。十開。
　癸丑寫於清溪草堂。款：長洲
袁玄。玄作𤣥。
　明末，吳人。

京1—2022（《中國古代書畫目録》
爲2021）
周之冕　梅竹野鳧圖軸
　紙本。

萬曆丙申。

京1—2029（《中國古代書畫目録》
爲2028）
周之冕　荷花鴛鴦軸
　絹本。大軸。
　無款。
　劣，色淡。

京1—1974
吳彬　懸崖飛瀑圖軸
　紙本，淡設色。
　米萬鍾題五絶，定名"懸崖飛
瀑"。
　佳。

京1—2418
米萬鍾　菊竹圖軸
　絹本。
　崇禎元年畫。

京1—2417
米萬鍾　荔枝山鳥圖軸
　綾本。
　甲子仲夏寫，款：石隱米萬鍾。
　五十五歲。
　米漢雯題云子翁藏。

袁尚統　雲深溪谷圖橫幅

　　金箋。

　　"袁尚統寫於竹深處。"

京1—2473

袁尚統　遠溪秋興軸

　　紙本，淡設色。

　　"甲申春日寫於竹深處。"鈐

"尚統私印"、"袁氏叔明"。

京1—2601

王思任　山水軸

　　綾本，淡設色。

　　爲汝茂作。

京1—2652

胡宗信　蘭花軸

　　紙本。小條。

　　辛丑夏五月戲爲莪之詞丈作，

胡宗信。

　　明末？

京1—2645

胡宗仁　雪山圖軸

　　紙本。

京1—1984

孫弘業　山水軸

　　萬曆丙戌七月望日寫，孫弘

業。鈐"弘業"朱、"克修"白。

　　有古香齋汪屐青藏印。

　　文派山水。

京1—3075

李麟　維摩詰圖軸

　　紙本，白描。

　　崇禎乙亥秋作。

京1—2593

宋珏　秋樹茅亭圖軸

　　紙本。

　　無款。

　　程孟陽題詩，崇禎辛巳題。據

題，宋已死去十年。

京1—2274

郝敬　隱居圖軸

　　紙本，水墨。

　　萬曆丙午六月八日，郝敬畫。

鈐"郝敬之印"白、"仲輿父"白。

　　上有董其昌題，云寄陳眉公者。

　　文派倣山樵。

　　敬萬曆己丑進士。撰有《毛詩

原解》三十六卷、《毛詩序説》八卷，萬曆末/天啓初刊本。

王綦　人物軸
　紙本。
　甲子作。

京1—2316
王綦　梅花軸
　紙本，水墨。
　癸亥作。
　有王元懋、文謙光、湯弘題。
　佳。

京1—2558
文從簡　匡廬瀑布圖軸
　絹本。大軸。
　爲素翁作。
　上半暈染，下半無皴，甚怪。

京1—2553
文從簡　園居景物圖軸
　紙本。
　初冬燕居，想像園林景象，爲仁庵先生寫意，時丁丑十月也。
　乾隆題。
　諸璽。

京1—2556
文從簡　踏雪圖軸
　紙本。
　辛巳作。

京1—2580
李流芳　竹樹水仙圖軸
　丁卯作。
　龐氏印。

京1—2383
魏之璜　山村圖軸
　紙本。
　崇禎元年秋七月既望，魏之璜。
　佳。

京1—1893
顧大典　秋江帆飽圖軸
　設色。小幅。
　丁亥冬日寫。鈐“顧大典印”、“清音閣印”、“隆慶戊辰進士”。
　有似石溪意。

京1—2570
李流芳　倣北苑山水軸
　金箋。
　壬戌。
　真而不佳。

一九八四年五月二十六日
故宮博物院

京1—2485
趙備　竹圖軸
　紙本，水墨。
　丁未春日寫，趙備。
　高邕側題。

京1—2493
葉有年　花苑春雲軸
　絹本。
　"花苑春雲。葉有年。"
　故人家在桃花峰，直到門前溪
水流。玄宰。
　頗似董其昌。董代筆之一。

京1—2487
趙備　竹圖軸
　紙本，水墨。大軸。
　款：趙備。鈐"自在居士"白。
　構圖細碎。

京1—2334
楊明時　倣倪山水軸
　紙本，水墨。
　"癸巳冬日，楊明時寫。"鈐

"不""棄"朱文連珠。
　丙辰正月董其昌題，云"十八
年前在長安，楊氏日在其邸，今
已作古"云云。
　佳。

京1—2624
張宏　倣李唐雪山蕭寺圖軸
　大軸。
　"雪山蕭寺。甲申冬日，張宏
倣稀古法。"

京1—2653
王中立　松鶴圖軸
　紙本，水墨。
　萬曆戊申，爲昌侯寫。
　王氏佳品。

京1—2626
張宏　水圖軸
　紙本。小條。精。
　乙酉冬日作。爲東坡跋蒲永昇
筆補圖。
　水極細，石粗重。

京1—2046
李士達　水閣聽秋圖軸

紙本。
款：李士達。
佳。

京1—2044
李士達　觀梅圖軸
　紙本。
　萬曆庚申陬月寓於石湖村舍
寫，李士達。

京1—2043
李士達　雪景山水軸
　紙本。
　萬曆庚申冬寫，李士達。鈐
“李士達印”方白、“通甫”方白。
　左下角鈐“石湖漁隱”方白。

京1—2619
張宏　擊缶圖軸
　紙本。橫幅。
　己卯秋日寫，張宏。
　癸未沈顥題。

京1—2621
張宏　坐看雲起圖軸
　紙本。
　庚辰四月，毘陵曹氏園居寫。

做沈石田風格。

京1—2625
張宏　歲朝圖軸
　紙本，設色。
　甲申歲除寫於唐氏瓶笙館，摹
其所藏諸玩器。
　乾隆題。
　佳。

京1—2524
陳元素　蘭花軸
　水墨。
　庚午寫。

京1—2521
陳元素　蘭花軸
　紙本，水墨。
　天啓丙寅佛日寫，博魯庭先生
一粲。
　馮夢桂等題。
　優於上幅。

京1—2680
曹履吉　茅亭遠山圖軸
　紙本。
　“天啓辛酉秋仲寫於石城山

房。"鈐"提遂"朱。

京1—2681
曹履吉　空亭木落圖軸
　紙本，水墨。

京1—2609
張宏　山水軸
　絹本，淺絳。
　丁卯七夕寓於唐氏檪園，張宏。
　倣黄。

京1—2305
陳煥　林溪觀泉圖軸
　紙本，設色。
　壬寅五月望寫，陳煥。鈐"陳"
"煥"連珠。
　文家面貌，佳。

京1—2714
吳振　倣倪山水軸
　紙本。小條。
　天啓丁卯，爲茂弘作。鈐"吳
振"、"元振"白。
　佳。

京1—2715
吳振　山高水長軸
　紙本，設色。小幅。
　辛未作。
　似沈士充。
　字畫與前幅全不同，時代却
近似。

京1—1973
吳彬　羅漢軸
　紙本，設色。
　人物劣，山水是本色。

京1—1971
吳彬　佛像軸
　絹本，設色。
　無款。鈐"吳彬之印"、"文中"。
　佳。

京1—1970
吳彬　千巖萬壑山水軸
　綾本。
　千巖泉灑落，萬壑樹縈迴。
吳彬。
　佳。硬折皺，與常見者不同。

京1—1982
詹景鳳　墨興琳瑯圖軸
紙本。
墨竹。

京1—1888
羅文瑞　蘇李泣別圖卷
萬曆元年，爲元放社長作。
並書《蘇李贈別詩》，小楷。
湯燕生題。
佳。

京1—2352
朱之蕃　竹石蘭圖卷
紙本。
萬曆己酉作，爲吳寬書後補
圖。今吳書已佚。

京1—1885
殳君素　梅花卷
紙本，水墨。
吳江漁父殳君素畫並題。（倣
蘇題）
後有何湛之、焦竑、張瑞圖、
方承郁等題。

京1—2354
朱之蕃　君子林圖卷
紙本。
泰昌元年十二月十九日，爲佩
之作。
同時人跋十餘家，多不識。

李郡　行旅圖卷
絹本，設色。
郡字士牧。

京1—2139
馮起震　淇園映日圖卷
紙本。

京1—2134
馮起震　翠色長春卷
紙本。
無年款。
後有萬曆壬寅公鼐題。
倣夏杲。劣。

京1—2037
初陽　百花卷
絹本。
萬曆己卯作。

廣陵人。

畫劣。

京1—3143

朱元久　臨梁令瓚二十八宿圖卷

　明古歙朱元久臨。

　鈐"朱元久印"、"龍泉"白、

"朱國永"白。

京1—1640

朱佐　花鳥卷

　紙本，設色。

　六段。

　鈐"采芹"朱、"朱佐廷輔"白。

　佳。

京1—2649

朱之蕃、馬電　金陵雙檜圖卷

　第一幅朱畫。

　"馬電"、"元赤"在二幅。

　二人均有書。

京1—2059

李開芳　竹圖卷

　紙本，水墨。

　明萬曆人。畫劣。

京1—2137

馮起震、馮可賓　竹石圖卷

　起震畫竹，其子可賓畫石。崇

禎丙子八十四歲作。

　竹石均極劣，真。

京1—4309

方國祁　竹圖卷

　紙本，水墨。

　丁未夏日作。

　歸莊題。稱之爲"南公方年

翁"。

　畫劣甚。

京1—2135

馮起震　竹圖卷

　紙本，水墨。

　萬曆丙午畫。

京1—2007

朱朗　魚樂圖卷

　紙本。

　無款。畫首下方鈐有"朱朗"

朱文印，已殘。

　辛巳仲冬文嘉題：爲朱清溪的

筆，云朱初隨嘉，後從文徵明，

遂爾大成。

八十一歲。
倣文家山水。

京1—1816
吳桂　九歌圖卷
　山陰月川吳桂寫。鈐"山陰吳桂"白、"汝芳圖書"朱。
　文彭書引首及《九歌》。款：嘉靖三十六年書於金臺寓舍，文彭記。

京1—2697
盛安　半篷春圖卷
　紙本。
　許光祚書，綾本。
　明中期。

馮起震　竹圖卷
　紙本，水墨。
　劣。

京1—2120
吳麟　竹圖卷
　紙本，水墨。
　戊申作。

京1—2490
蔣藹　山水卷
　紙本，設色。
　丙申款。

馮起震　竹圖卷
　紙本，水墨。
　七十二歲作。

京1—1889
羅文瑞　歷代名醫像卷
　萬曆庚寅作。隸書書贊。

京1—3601
顧胤光　倣大癡山水卷
　明末人。劣。

京1—2838
張彥　花卉卷
　紙本，水墨。
　崇禎庚辰作。
　杜大綬引首。

京1—3061
王醴　小景花鳥卷
　辛未作。
　劣。

王翹　花卉卷
　紙本，水墨。
　無款。

京1—2006
朱朗　芝仙祝壽圖卷
　短卷。
　萬曆丙戌作。

京1—2005
朱朗　赤壁圖卷
　青緑，設色。
　辛未七月望，朱朗寫。
　文從龍題。

一九八四年五月二十八日
故宮博物院

京1—2749
藍瑛　倣王叔明秋山高逸圖軸
紙本。
己丑。
佳。

京1—2770
藍瑛　倣范寬積雪浮雲端軸
絹本。大軸。
無年款。
早年。

京1—2764
藍瑛　蕉石戲嬰圖軸
絹本。小幅。
戊戌款。
人物另一人畫。右側一行有洗
痕，當是原款。藍補景。

京1—2748
藍瑛　秋景山水軸
己丑畫於亦亦山齋。
本色畫。絹已暗。

京1—2740
藍瑛　摹李成萬山飛雪圖軸
絹本，用粉畫樹枝。
己巳，蝶圃藍瑛。

京1—2771
藍瑛　倣盧鴻草堂圖軸
殘册改軸。

京1—2708
崔子忠　洗象圖軸
絹本。
無款。
絹已暗。

京1—2769
藍瑛　倣王蒙山水軸
紙本，設色。
畫於西溪之流香亭。
本色畫。

京1—2739
藍瑛　溪橋話舊圖軸
絹本。
天啓二年秋日畫於清樾軒。鈐
“錢塘藍瑛”朱方。
早年。

京1—2768
藍瑛 柳煙春雨軸
　金箋。殘冊裱軸。

京1—2751
藍瑛 雪嶠尋詩圖軸
　絹本。
　庚寅。
　粗，不佳。

京1—2239
劉原起 雪景山水軸
　灑金箋。
　丙寅清和。
　錢穀後學。真。

京1—2242
劉原起 綠天高士圖軸
　紙本。
　辛未夏日寫於醉月居中。鈐
"劉氏振之"、"原起"。

京1—2238
劉原起 溪山訪友圖軸
　紙本，淡設色。
　己未夏五月寫。圖章同上方。
　倣文徵明派。

京1—3053
張翀 太白醉酒圖軸
　庚辰，張翀。鈐"子羽"。款作
"胼"。

京1—3057
張翀 瑤池仙劇軸
　絹本。大軸。
　八仙。甲申。
　粗俗。

京1—1952
宋懋晉 寫漁家傲詞意圖軸
　紙本。大軸。

京1—2488
趙備 雪竹圖軸
　絹本。
　四明湘道人趙備寫。
　真，劣甚。

京1—2363
程嘉燧 松石軸
　紙本。
　乙亥，爲慎之壽。
　虛齋藏印。

京1—3033
朱士瑛等　歲朝圖軸
　　朱士瑛畫樽，陳嘉言梅，張
宏松。
　　壬午作。

京1—2011
錢貢　坐看雲起圖軸
　　絹本。大軸。
　　畫似受李在影響。

京1—2516
顧正誼　山水圖軸
　　紙本，設色。

京1—2721
顧懿德　西園雅集圖軸
　　紙本。
　　壬申。
　　人物細。

京1—2957
方大猷　山水圖軸
　　綾本。
　　乙巳秋日。
　　劣。

京1—2958
方大猷　松鶴聽泉圖軸
　　紙本。
　　乙卯，歐餘山樵，七十九歲畫。

京1—2319
沈俊　錢應晉像軸
　　絹本。
　　萬曆丙申畫。"檇李沈俊"。鈐
"沈士英"。
　　有自題，署：閬風道人。鈐
"閬風逋客"、"錢應晉印"。

京1—1944
宋懋晉　谷轉川迴圖軸
　　紙本。
　　庚申四月。
　　真而劣。

京1—2729
文震亨　武夷玉女峯圖軸
　　綾本。
　　崇禎甲戌。
　　畫劣。

京1—3051
馬士英　山水軸

紙本，水墨。殘冊改軸。
天啓癸亥作。
附阮大鋮書札。
札真，畫不無疑議？

京1—2720
顧懿德　倣黃子久山水軸
絹本。
崇禎己巳夏。
佳。絹黑。

京1—2362
程嘉燧　廬山歸舟圖軸
紙本，水墨。小幅。
甲戌三月廿四日廬山歸舟過新
洋江作。

京1—2359
程嘉燧　山水軸
紙本。小條。
崇禎二年。
紙暗。

京1—2534
龔顯　椒老像軸
萬曆丁未季夏，龔顯寫。鈐
"敬齋"白。

椒老社兄玉照。元藻。
佳。

京1—2332
郁喬枝　蘭竹海棠圖軸
絹本。
萬曆丙申作。
周之冕之婿。
絹暗。

張宏　鹿圖軸
殘冊一片。

京1—2617
張宏　雲竹乾溪景軸
紙本。
崇禎戊寅。
有長題。
寫奉化雲竹乾溪之景。

京1—2610
張宏　雪裏渡江圖軸
絹本。
崇禎乙亥。
劣。

京1—2632
張宏　狸奴捕蟾圖軸
紙本。
己丑端陽作。
劣。

京1—2631
張宏　松壑清音圖軸
紙本。
己丑七十三歲畫。
佳。

京1—2628
張宏　泰山松色圖軸
紙本，水墨。
丁亥作。

京1—2623
張宏　村徑柴門圖軸
絹本，設色。
癸未作。
平平本色畫。

京1—2606
張宏　寒山鐘聲軸
紙本。

壬戌作。
佳。

京1—2614
張宏　倣王蒙萬壑松風軸
紙本。
崇禎丙子。
精。

京1—1968
吳彬　山水軸
絹本。
辛丑作。
破。與習見者不同，用渴筆。

京1—2518
陳元素、劉原起　蘭石圖軸
紙本。
元素畫蘭，原起補石。
韓道亨等題。
佳。

京1—2656
王中立　杏花春燕軸
紙本。
天啓丙寅二月，太原王中立寫。
精。粉畫杏花，已模糊。

京1—1972
吳彬　達摩像軸
　紙本，設色。
　枝隱頭陀吳彬齋心拜寫。鈐
"吳彬之印"朱、"吳文仲氏"白。

京1—2041
李士達　歲朝村慶圖軸
　戊午臘月作。
　乾隆題。
　《石渠寶笈三編》著録。

京1—2543
陳粲　桂石蘭芝圖軸
　絹本，設色。
　"吳下陳粲。"

趙備　竹圖軸
　紙本，水墨。

李流芳　溪山秋靄圖卷
　紙本，水墨。
　徐云是奚岡倣作。程嘉燧題
亦偽。
　資。

京1—2567
李流芳　倣米山水卷
　紙本，水墨。
　甲寅作。
　四十歲。
　真。

京1—1950
明佚名　范侃如小像卷
　宋懋晉補景。
　董引首，萬曆癸丑。偽。

京1—1948
宋懋晉　溪山行旅圖卷
　絹本。
　項聖謨篆書引首。

京1—2572
李流芳　山水卷
　紙本，水墨。
　癸亥作。
　王士禎題。偽。
　高麗箋，不受墨。真。

京1—2557
文從簡　書畫卷
　水墨。

山水。癸未畫並題。
並書《鶴林玉露》一段。
佳。

京1—1951
宋懋晉　溪山春訊圖卷
《寶笈重編》物。

京1—1949
宋懋晉　倣大癡溪山無盡圖卷

紙本。
真。

京1—2554
文從簡　雲和高隱圖卷
絹本。
丁丑。
朱袞、王節、欽承等跋。
朱袞即金俊明。

一九八四年五月二十九日
故宮博物院

京1—2772
藍瑛　秋壑尋詩圖軸
絹本。
"法燕文貴畫於吳山山房。"

京1—2761
藍瑛　桃花漁隱圖軸
乙未，爲碩公作。
順治十二年，七十一歲。
但非晚年筆，應是代筆。款真。

京1—2753（《中國古代書畫目錄》
爲2754）
藍瑛　松壑清泉圖軸
絹本。
辛卯作，方翁上款。
順治八年。
非真跡，代筆，款真。

京1—2743
藍瑛　秋壑晴嵐軸
紙本，淡設色。大軸。
庚辰作。
五十六歲。

真而不佳。

藍瑛　倣梅道人漁父圖軸
金箋。失群册改軸。
辛卯。
真。

京1—2773
藍瑛　秋山蕭寺圖軸
絹本。
真而不佳。

藍瑛　倣王晉卿山水軸
絹本。
不佳。

藍瑛　石圖軸
紙本。
甲午作。
偏劣。

京1—2742
藍瑛　倣大癡山水軸
絹本。
甲戌款。
五十歲。

李一泯印。
佳。

藍瑛　蕉石軸
金箋。
無年款。

京1—2241
劉原起　雪山遲客圖軸
絹本。
天啓丁卯清和月。

程嘉燧　竹裏書窗圖軸
僞劣。

京1—2368
程嘉燧　山水軸
水墨。
崇禎十五年作。
虛齋印。
真而不佳。

京1—2722
顧懿德　松濤泉韻圖軸
絹本。
甲戌。
倣山樵。僞而劣。

京1—2240
劉原起　雪景山水軸
紙本。小條。
丁卯春日。
真而劣。

京1—3600
顧胤光　倣倪山水軸
紙本。
崇禎甲申作。

京1—2333
郁喬枝　桂榴雙鵲圖軸
絹本。
萬曆丙申。

京1—2802
魯得之　竹圖軸
紙本，水墨。
壬辰，爲瑞生作。
真。

京1—2803
魯得之　臨九龍山人墨竹軸
小軸。
佳。

方大猷　山水軸
　　絹本。
　　極似藍瑛，僞。

京1—3058
張翀　聘龐圖軸
　　紙本。
　　乙酉款。
　　款印真。

京1—2746
藍瑛　山水卷
　　紙本。
　　癸未款。
　　真。破碎。

茅寵　山水卷
　　紙本。
　　舊畫改款。

京1—3136
釋行仁、釋白漢、釋祖璇　山水卷
　　紙本。
　　壬辰暮春，公衡仁。(公衡行仁)
　　白漢。
　　祖璇(天則)。丙申款。

京1—1457
趙漢　雪亭圖卷
　　趙漢。鈐"趙鴻逵印"朱。
　　前吕元夫(仲仁)大字"雪
　　亭"二字引首。
　　豐坊、陳鳴野跋。

京1—1945
宋懋晉　山水卷
　　紙本。
　　庚申作。
　　李流芳題詩，爲賓甫書。後配。

京1—2703
盛茂燁　盤谷圖卷
　　紙本。
　　崇禎癸酉倣沈石田寫盤谷圖。
　　本色畫。

宋旭　山水卷
　　紙本，水墨。
　　萬曆戊戌楊澗題五絶。
　　有僞宋旭款。
　　明人。

京1—2003(文熙光部分)
周天球、文熙光　幽蘭賦圖卷

紙本。
周書《幽蘭賦》，萬曆丙子款。
文補蘭圖，辛巳。

京1—6705
吳東　山居圖卷
　紙本，設色。
　檇李吳東。鈐“吳東之印”、
“啓明”。
　唐文獻題。
　約隆萬間。

王有容　花卉卷
　粉箋。
　畫已脫落。

京1—3737
張穆　蘭花卷
　紙本。
　壬子作。

京1—2123
程達等　山水花卉卷
　紙本。
　陸斯行山水。倣倪。
　佚名花鳥。無款。
　史志堅山水。鈐“亦柔”方白。

陸斯行畫花卉。弘光乙酉。
程達蕉、蘭。二段。辛卯。

佚名　蘭亭圖卷
　綾本。
　許光祚題，辛亥。

應旭　竹圖卷
　紙本，水墨。
　崑生上款，丁酉。
　爲蘇崑生作。
　錢繼振、施裘、王曜昇題。

京1—3192
吳繼善　山陰修禊圖卷
　金箋。
　庚辰，爲牧翁作。牧字挖去。
　前王思任書“圖書視昔”四
大字。
　畫不全。

京1—2504
曹義　馬圖卷
　絹本，設色。
　天啓癸亥。

京1—2523
陳元素　蘭花卷
　灑金箋。
　崇禎元年作。

京1—3339
釋玄洲　花卉卷
　水墨。
　崇禎丁丑歸昌世題。

京1—2900
吳家鳳　耕雲軒圖卷
　崇禎乙亥作。鈐"瑞生"白。
　後自題臨倪雲林之作。

莫是龍、盛丹　畫畫卷
　紙本。
　莫書詩，盛畫山水。
　畫淡色，無款，前後裁去，加
盛丹半印。
　字入賬。

京1—3077
李麟　牧牛圖卷
　紙本，水墨。

沈碩　鳳山別意圖卷

紙本，設色。
吳郡龍江外史沈碩。
　引首：鳳山別意。鈐"金德瑛
印"白。
　金應瑞題。嘉靖甲辰林文卿跋。
　羅欽德、潘旦等題，爲送汪某作。
　正德、嘉靖人題。
　畫晚，與正嘉風格不類。畫款
是清人筆，必非沈宜謙筆，是真
跋而僞畫。

京1—3076
李麟　參寥子像卷
　紙本。
　祁豸佳書引首：妙總道影。
　畫崇禎辛巳款。
　諸人題。

魯得之　竹圖卷
　紙本，水墨。
　崇禎庚午款。
　真而劣。

京1—6702
李應斗　花卉卷
　絹本。
　己巳。

周之冕後學。

京1—2285
盛丹　江亭秋色圖卷
　紙本，水墨。
　丙申冬日呵凍爲崐生社兄寫
黃子久江亭秋色。石城盛丹。鈐
"盛丹"方白、"伯含"方白。
　精。
　爲楊龍友代筆。（見周亮工《讀
畫錄》）

周禧　馬圖卷
　紙本。
　乙未秋杪，江上女子周禧寫。
　劣。

何適　蘭竹卷
　紙本。
　甲戌款。
　晚明。

京1—2325
文元獻　桃花源圖卷
　絹本，青綠。
　吳郡文元獻謹製。鈐"子""賢"
朱連珠、"文元獻印"。押角有"三吳

外史"、"衡山後裔"。
　王穉登書引首。
　倣文派。

沈士充　山水卷
　紙本，設色。
　戊寅長夏寫。
　僞。

京1—3147
吳湘　人物卷
　紙本，設色。殘冊改卷。
　四段。白洋山人吳湘製。
　吳湘，字文南，號白洋山人。
正嘉間人。

京1—3234
朱暉　臨黃筌秋英圖卷
　紙本，設色。
　萬曆庚申。
　如標本畫，必非黃筌稿本。

張敦復　醉翁亭圖卷
　紙本，設色。
　甲午款。
　後萬曆辛卯周祖書陶詩。
　劣。

朱鷺　竹圖卷
　紙本，水墨。
　鈐"朱鷺之印"、"白氏"方白。
　真而不佳。

京1—6708
夏嗣禹　羅漢卷
　紙本，白描。
　癸丑。
　明末，劣。

魯得之　竹圖卷
　紙本，水墨。
　左手畫。

京1—2744
藍瑛　泉林圖卷
　紙本，淡設色。
　壬午作。
　引首萬文式書。
　本色畫。

張鳳儀　赤壁圖卷
　紙本。
　丁卯作。
　崇禎壬午趙宏書前、後《赤壁
賦》。

陸士琦　蘭花卷
　絹本，水墨。
　弘光乙酉。
　殘卷。

京1—2502
曹義　九馬卷
　金箋，大設色。
　萬曆癸丑。
　藏園老人書引首"丹青世家"。
　真。

京1—1900
邵龍　近溪圖卷
　絹本。
　嘉靖三十年。
　周臣後學。

京1—3127
陳廉　山水卷
　紙本，水墨。
　甲子正月，爲煙客作。鈐"陳
廉之印"。

魯得之　竹圖卷
　紙本，水墨。
　乙未七十一歲作。

一九八四年五月三十日
故宫博物院

項奎　梅花册
　直幅。
　壬申作。

京1—5735
項奎　山水册
　紙本。十開。

葉有年　山水册
　壬寅款。
　不佳，時代似晚。

釋弘仁　山水册
　直幅，八開。
　偽。

京1—3825
葉欣　山水册
　絹本。八開。
　無款。
　林古度、陳允衡、白夢鼎等
題，均爲雪崖題。
　方文、袁于令題。有王弘撰
題，云葉榮木作。
　佳。

京1—5734
項奎　山水册
　紙本。直幅，十開。
　查昇題，云"與曹溶友善"
云云。

京1—5732
項奎　山水册
　紙本。十二開。
　丙寅。
　佳。

武丹　山水册
　紙本。
　偏劣。

京1—5026
吴宗愛　花卉册
　金箋。十二開。
　款：降雪。鈐"徐吴宗愛"。
　死於清兵下江南時。

京1—3824
葉欣　山水册
　絹本。橫幅，殘册四片。
　無款，有印。
　真。

京1—5057
武丹　山水册
　紙本。殘册四開。
　甲子。
　真。

京1—3501
王式　歸去來辭圖册
　絹本。十六開。
　甲申冬，長洲王式。
　順治元年。
　真而劣。

柳如是　山水册
　巾箱册。
　僞而劣。

京1—3704
程正揆　山水册
　紙本。橫幅，十六開。
　己丑款，又庚寅款。（另一幅己
亥款，應是己丑之誤）
　真而粗，應酬之作。

京1—3815
釋弘仁　山水册
　橫幅，八開。

湯燕生引首。
　鈐“弘仁”小圓印，小於《黃
山圖》者。又有“漸江”長印。
　湯昌言、洪炳、湯燕生等人
對題。
　崔轂忱物。
　精。
　以此爲標準，《黃山圖》必非漸
江之作。

卞文瑜　湖山秋爽軸
　紙本。
　真而敝。

京1—3045
卞文瑜　山水軸
　紙本，水墨。
　“庚寅臘月寫於潮音精舍。”
　查映山印。

京1—3043
卞文瑜　倣王叔明山水軸
　紙本。
　甲申，倣王九峰讀書圖。

趙修禄　鍾馗圖軸
　紙本。

天啓元年作。
真而劣。

京1—2353
朱之蕃　竹圖軸
紙本，水墨。
萬曆壬子。
葉玉虎物。
僞。

朱之蕃　東坡笠屐圖軸
紙本。
僞而劣。

京1—2805
惲向　晴雲亂飛圖軸
紙本。
乙卯，爲國華作。
倣米山水。

京1—2807
惲向　雪景寒林圖軸
紙本。
壬申作。
佳於前幅。

京1—2809
惲向　夏山圖軸
紙本。
壬午作。
真而劣。

京1—2815
惲向　倪迂故址圖軸
小軸。
邊綾及上方諸家題。

京1—2496
關思　清溪釣艇軸
絹本。
天啓六年。
倣王蒙。

京1—2814
惲向　山居訪舊圖軸
紙本。
粗。真。

京1—2808
惲向　倣大癡山水軸
絹本。
庚辰冬日作。
真而不佳。

閔志孝　梅花軸
　紙本，水墨。
　下角一枝。

京1—2494
關思　秋山書屋軸
　絹本。
　己未作。
　較上幅爲佳。

京1—2497
關思　梅石軸
　絹本。大軸。
　虛白道人關思，崇禎二年。
　梅花粉脫落。

關思　山水軸
　絹本。巨軸。
　天啓二年款。
　真而劣。

關思　倣王蒙山水軸
　絹本。
　天啓甲子。
　真。

關思　松陰説道圖軸

絹本。
天啓六年。
真。

京1—2498
關思　山水軸，
　絹本，淡絳。
　崇禎己巳。
　真。

京1—3379
沈顥　谷口停橈圖軸
　絹本。
　朗道人顥。

京1—3378
沈顥　松響空齋圖軸
　絹本。
　真而劣。

京1—3213
方維儀　觀音軸
　紙本。
　七十一歲作，皖姚門方氏……

京1—3048
卞文瑜　山水册

残册五開，裱横披。
王鑑對題。壬寅題。
王跋稱其"早年學趙文度，垂
五十年，晚年始識王煙客及余，
乃見董巨及元四家真蹟"云云。
真而精。

京1—3047
卞文瑜　山水軸
　紙本，水墨。
　甲午，爲樹若畫。
　真。

京1—2684
陳裸　緱嶺雲松圖軸
　紙本。
　丁卯作。

京1—2690
陳裸　雲峰雪岫圖軸
　金箋。

京1—2683
陳裸　書窗蕉雨軸
　紙本。小條。
　天啓壬戌。
　乾隆諸璽。

熱河運回之物。

京1—2686
陳裸　萬山春曉圖軸
　絹本。
　崇禎己巳。

陳裸　石梁秋靄圖軸
　絹本。

京1—2687
陳裸　秋山黄葉圖軸
　紙本。
　庚午。

京1—3682
王崇簡　山水册
　絹本。横幅，十六開。
　莊冏生、王鴻緒題。

顧樵　山水册
　二十一開。

王鑑　山水册
　直幅，十二開。
　丙午。
　舊倣。

金俊明　梅花册
　直幅，八開。
　趙春陽對題。
　有"孝章"印、"俊明之印"，
印色新。
　臨本。疑趙氏做。

京1—5143
勞澂　山水册
　横幅，十六開。
　甲戌。
　真而不佳。

王建章　山水册
　小册。
　不佳。

顧予咸　山水册
　金之雋、吴偉業、王時敏等
對題。

京1—3829
鄒喆　山水册
　横幅，有全開，有半開，共
十二開。
　佳。

京1—3391
鄒之麟　山水册
　直幅。
　在副葉上畫。
　題真，畫僞。

京1—4628
文點　山水册
　十二開，對開，横幅。
　庚辰。

京1—4631
文點　山水册
　十開，對開，横幅。
　辛巳。
　較上册佳，

戴明説　山水册
　方幅，十開。
　王鐸跋。
　均僞。
　後有王士禄題，真，後配入
（尺寸不一）。

沈溥　竹圖册
　水墨。

顧樵　山水册
　　潘次耕對題。
　　畫劣。

京1—4806
張孝思　蘭花册
　　紙本。八開，對開。
　　畫上無款，有印。
　　末葉張孝思題，高士奇題。

京1—6715
蕭一芸　山水册
　　十八開。
　　蕭雲從之子，字"閣有"。
　　似蕭雲從。內一開似漸江。

京1—3532
蕭雲從　梅花册
　　八開，對開，裱方册。
　　己酉七十四歲作。
　　不佳。

京1—3697
金俊明　梅花册
　　高麗箋本。十二開。
　　丁未作。
　　有欽訓堂印。爲永瓛，理密親
王允礽之孫。
　　精。

一九八四年五月三十一日
故宮博物院

京1—4350
王蓍　苕源吏隱圖册
　紙本，設色。橫幅，十開。
　每開自題一詞、松遲題一詞。
　款：甲午小春。
　松遲名王灝。
　金陵風格。畫板。

京1—3606
雲道人　山水册
　紙本。橫幅，十六開。
　款：雲道人。
　有同時人龔賢、柳堉、沈旭初
等對題。
　南京人，諸題均南京人。
　畫有半千影響。

京1—4947
王槩　山水册
　絹本，淡色。橫幅，小册，
十開。
　無款。鈐有"王槩"、"安節"。
　真。

京1—4948
王槩　山水册
　絹本，設色。直幅，十二開。
　爲麻勒吉宧跡圖。
　首頁對開山水似王槩，然無款
有印。
　餘均畫工所爲。

京1—5095
柳堉　山水册
　紙本。直幅，十六開。
　無年款。

京1—5094
柳堉　山水册
　十開，直幅。
　堉字公韓，與宋牧仲同時。

京1—4103
陳舒　花卉蔬果册
　紙本，設色。橫幅，八開。
　清初。

京1—4098
陳舒　山水册
　紙本，設色。直幅，五開。
　甲辰畫於長干塔院。

有自對題。

京1—4101
陳舒　花果册
　十二開。
　辛酉伏日作，無款。鈐"道
山"方朱。

京1—4105
陳舒　花果册
　紙本。橫幅，十二開。
　劣。

京1—4104
陳舒　花卉册
　橫幅，十二開。
　無年款。
　方孝標書"高懷雅致"引首四
大字。

京1—3641
吳斌　花卉册
　七開。
　雲母箋上畫。
　劉正宗對題。
　順治。

京1—5029
伊天麐　花卉册
　絹本。十二開。
　己巳，爲思翁作。

京1—4351
王蓍　金陵勝蹟册
　絹本。二册，十六開。
　真。

京1—5028
伊天麐　花鳥册
　絹本。直幅，十二開，對開畫。
　丁卯款。

京1—3342
戴思望　山水册
　直幅，六開。
　徽派，內有似漸江、查士標者。

京1—6735
高蔭　山水册
　八開。
　王槩、王蓍題。

何其仁　蘭花册
　紙本。

南京人。劣甚。

京1—5038
顧文淵　山水册
　直幅，八開。
　倣王石谷，劣。

京1—2820
季寅庸　山水册
　紙本。直幅，十二開。
　壬寅七十五歲作。
　自對題。
　季振宜之父。

京1—1538
謝時臣　山水卷
　絹本，水墨。
　"西洲草堂。謝時臣。"隸書。

太虛子　九歌圖卷
　紙本，白描。
　晚明。劣。

光浚明　蘭花卷
　綾本，水墨。
　崇禎七年，爲孟鐸作。鈐"光
浚明"、"光氏子諒"。

惡札，劣甚。

京1—6154
金章、吳極　花卉拳石卷
　紙本，水墨。
　辛巳作，款：淮陰金章。
　後吳極畫石二塊，款：函三吳極。

京1—2500
程勝等　諸家合作山水圖卷
　辛亥作。
　徐藻、胡起昆、魏之克、魏之
璜、伍嘯等十家。
　金陵派。康熙。

京1—2647
林質　王觀我像卷
　己巳款。
　何宗遠補圖。
　董其昌書贊。陳眉公題。

曹妙清　花卉卷
　設色。
　劣。

許寶　百馬圖卷
　絹本，淡設色。

晚明畫。

京1—3018
王維烈、王璽、陳嘉言等　合作
梅花卷
　　紙本。
　　丙子。
　　崇禎間畫。

劉珏　山水卷
　　並自題。
　　僞。

京1—3611
吳令等　瀟湘八景扇面卷
　　吳令、盛茂燁、張鳳翼、王
維烈、張宏、張維、陳裸、劉原
起等。
　　王傑題“瀟湘八景”四字。
　　有翁方綱、彭啓豐、林蕃鍾、
福隆安、朱筠等題。
　　書畫相間。

京1—3579
楊補　山居圖卷
　　僞加“山居讀書圖”五隸書。
　　後顧苓書《楊補墓志銘》。

有顧嗣立題云：“題石巢先生
《山居讀書圖》。”

京1—3117
李譽道　山水卷
　　紙本。
　　己巳。
　　後有李維楨草書長詩，款：大
沁山人。
　　畫劣甚。李維楨本寧父，字
亦劣。

京1—1740（《中國古代書畫目
錄》爲1741）
孫瑋、詹一貫　山水卷
　　紙本，水墨。
　　辛巳作。“桃溪居士”、“古吳孫
瑋”。畫似石田。
　　詹一貫（嘯松山人）爲貞一作。
　　嘉隆間風格。

京1—2321（盛琳、蘇濟《訪泉圖》
部分）
徐文若　題盛琳山水卷
　　崇禎甲戌，在一指禪齋中作。
無盛氏款。右下鈐“林玉”朱文
長印。

孫星衍、嚴可均、顧廣圻、汪
喜孫、梅冲題。
　後有蘇濟《訪泉圖》。
　韓葵引首。
　侯齋之弟。畫平平。

京1—2898
程士顒　蘭花卷
　紙本。
　崇禎辛未，爲伯慈作。
　趙宧光草篆引首。
　嚴衍、侯峒曾、侯歧曾、程嘉
燧、汪明際、婁堅、唐時升題。

京1—3167
碧霞野叟　呂洞賓僊化圖卷
　紙本，白描。
　款：碧霞野叟筆。鈐“梅雪
子”方朱。
　印是明初，畫亦够明中前期。

京1—3062
王準初　金陵戲墨卷
　綾本。
　鈐“慧卿”、“王準初印”。
　後有王思任題，稱兄思任……
則爲王思任之弟。

京1—1425
陳東渚　竹圖卷
　紙本，水墨。
　畫題“上林恩渥”。東渚翁。鈐
“大司馬印”。
　談相引首，款：術泉。碧灑金箋。
　後有文徵明、談相跋。陳夢
鶴跋，稱家君墨竹，則東渚翁
姓陳。

京1—3350
周時臣　文伯仁像卷
　三幅。
　中一幅萬曆丁酉馮夢禎題。（馮
字風格與牧齋相近）
　後一幅絹本，舊。有自贊，曾
孫婿張敦復錄。
　此二段入目。

京1—3230
黃希憲　山水卷
　紙本。
　王鐸題。
　《石渠寶笈》物。《佚目》物。

段銜　山水卷
　紙本，水墨。

無款。鈐"段銜之印"白方。
倣沈周。

京1—3384（張風題詩部分）
周祚新　竹圖卷
　紙本，水墨。
　鈐"墨農道人"、"祚新之印"。
　後張風綾本詩。己亥上元老人
張風書。

黄琮　蘭花卷
　紙本，水墨。
　劣。晚明。

京1—3650
朱睿𩫙　山水卷

乙酉清和，朱睿𩫙。鈐"朱睿
𩫙"。

京1—2405
趙左等　明萬曆諸人合作卷
　葉有年、韶九、周裕度、陳
眉公、釋文石、陳廉、平叔、吳
焯、珂雪、蕉幻、古淡、希遠、
趙左等合作。
　丁巳款。

石房　山水卷
　萬曆左右。

張安苞　山水橫幅
　紙本。
　癸巳。

一九八四年六月一日
故宮博物院

京1—2469
胡皋　倣梅道人觀瀑圖軸
　紙本，水墨。
　辛巳七十二歲，爲其姪作。
　文派。

項聖謨　山水軸
　紙本，淡設色。大軸。
　石壁如屏飛翠雨……
　真而不佳。

京1—2470
胡皋　山水軸
　款：胡皋。
　字公邁，婺源人，天啓中曾至
朝鮮，八十歲卒。

京1—2992
陳洪綬　麻姑軸
　巨軸。
　溪山老蓮洪綬寫於惜蘭堂。嚴
湛畫色。
　精工，似嚴湛畫爲主。

京1—2987
陳洪綬　龍王禮佛圖軸
　絹本。
　"溪山白衣陳洪綬敬寫。"鈐
"蓮子"長白。
　衣紋方折。早年。

京1—2979
陳洪綬　三老評硯圖軸
　絹本。
　老連洪綬畫於静者居。
　精。絹暗。晚年。

京1—2968
陳洪綬　羅漢松石軸
　紙本，設色。
　"癸酉孟冬，洪綬畫。"
　崇禎六年。三十六歲作。
　早年，畫松石有吳彬意。
　人物衣紋與第一張同，方折。

陳洪綬　草蟲軸
　小幅。
　爲道安法弟作。
　真而佳。惜破碎。

京1—2970
陳洪綬　乞士圖軸
　絹本。
　題：摹李伯時乞士圖。
　邊綾有己卯秋自題。
　上下有垢道人、程正揆、查繼佐等跋。
　畫似較邊綾爲新，字亦稚，似抽換，金蟬脱殼。

京1—2967
陳洪綬　歲朝圖軸
　絹本。
　畫於丙寅，成於辛未。
　天啓六年，二十九歲。
　真而劣，板。早年。

京1—2980
陳洪綬　仕女軸
　綾本。
　"老蓮洪綬畫於定香橋。"
　本色畫。
　徐以爲不真。

京1—2982
陳洪綬　芝石圖軸
　紙本，淡設色。

一石數芝。
　"老蓮洪綬畫於護蘭書屋。"
　龐氏物。

京1—2990
陳洪綬　觀音軸
　絹本。
　洪綬敬圖於團欒居。鈐"一切妙了"方朱。
　右上有獨子，是送子觀音。
　謝謂早年，與水滸葉子有相似處。
　此幅劣極，面貌、比例均失。恐非真跡，與前數幅早年筆亦不類。

京1—2989
陳洪綬　聽琴圖軸
　綾本。
　楓溪弗遲老人陳洪綬寫於定香橋畔。
　真而精。

京1—2988
陳洪綬　彈唱圖軸
　絹本。
　破碎。款不佳，摹本。

京1—2983
陳洪綬　枯木竹石圖軸
　絹本。
　贈張德操小友，畫於清響閣。
　真而不佳。絹暗。

京1—2823
傅清　香櫞圖軸
　紙本，設色。
　古吳傅清。
　有崇禎癸未李待問題。
　又甲申一題。

京1—3094
王子元　花鳥軸
　紙本，設色。
　崇禎乙亥。
　周之冕後學。

京1—3095
王子元　花鳥軸
　絹本。大軸。
　崇禎丙子作。雪景。

京1—2705
盛茂燁　仙山梅閣圖軸
　絹本，設色。

崇禎己卯。
真而劣。

京1—2704
盛茂燁　歲朝圖軸
　紙本，設色。小幅。
　戊寅作。
　優於上幅。

京1—2667
釋常瑩　山水軸
　乙卯作，贈守謙德公。
　字似李日華。

京1—2728
吳紹瓚　房海客像軸
　紙本，設色。
　古歙吳紹瓚，崇禎三年作。
　詩塘上有陳眉公書贊。

京1—3080
朱以派　布袋和尚像軸
　崇禎九年畫，鈐"魯王之印"。
　魯端王。

京1—3771
傅山　飛泉壁流軸

綾本。
題"飛泉掛壁流"。
真，佳。

京1—3773
傅山　蘭芝圖軸
　佳。

京1—3770
傅山　古柏寒鴉圖軸
　綾本，水墨。
　老眼麻花率意犅畫，爲念東詞
丈。傅山。
　精。

錢旭　倣倪山水軸
　紙本。
　崇禎四年作。

京1—2843
張敦復、李奈、性浄　梅花山
茶軸
　己未款。
　歸昌世、錢允浩、文震孟等六
家題。

京1—2842
張敦復　山水軸
　紙本。
　崇禎丁丑。

京1—2670
釋常瑩　倣黄子久山水軸
　紙本。
　崇禎庚午作。
　佳。

京1—2674
釋常瑩　泉樹清疏圖軸
　紙本，水墨。
　挖上款，只餘"常瑩"二字。
　鈐"釋常瑩印"、"珂雪"白。
　有陳澧等邊跋。
　倣黄。佳。

京1—2673
釋常瑩　山水軸
　絹本。
　甲申款。
　不佳。有董氣，然甚劣。與上
軸如出二手。

京1—2841
葛徵奇　閬閣吟秋圖軸
　"甲申冬杪寫於吳山之閬閣。"

京1—2840
葛徵奇　空江垂釣圖軸
　綾本。
　丁丑春燕山旅舍作。

京1—2648
李良任　耀垣像軸
　崇禎二年孟秋，爲耀垣先生
寫，閩中李良任。

京1—2952
項聖謨　爲墨樵作山水軸
　紙本。小幅。
　云爲留別而作二紙。

京1—2914
項聖謨　雨滿山齋圖軸
　紙本，水墨。
　乙亥款。
　佳。

京1—2944
項聖謨　山水軸

金箋。
爲瑞卿作。
真而平平。

京1—2942
項聖謨　古木竹石軸
　紙本，水墨。
　乾隆諸璽。
　平平。

京1—2932
項聖謨　花果軸
　紙本。
　戊戌款。
　平平，色淡，紙灰。

京1—2953
項聖謨　梅竹蘭等屏
　紙本。四條。
　真而不佳。

京1—2943
項聖謨　松石軸
　紙本。
　真而劣。

京1—2920
項聖謨　松石軸
　紙本，水墨。
　崇禎壬午。
　真而不佳。

京1—2948
項聖謨　雪景山水軸
　紙本。殘册之一，上下接長，
裱爲軸。
　無款。
　董其昌題。

項聖謨　竹菊圖軸
　紙本。
　劣。

京1—2911
項聖謨　倣黃公望山水軸
　崇禎壬申，爲李會嘉臨黃大癡
"半張紙"。

項聖謨　山水軸
　紙本。小幅。
　僞。

京1—2945
項聖謨　柳鴉圖軸
　紙本。殘册之一。
　佳。

京1—2950
項聖謨　琴泉圖軸
　紙本。
　畫水罈及琴桌。
　精。
　題"聊存以自娛"云云。亦自
以爲精品也。

京1—2947
項聖謨　清溪垂釣圖軸
　紙本。
　構圖與《雪影漁人》相似，佳。

京1—2941
項聖謨　日中市易圖軸
　紙本。
　李一氓捐。
　真而不佳。

京1—2949
項聖謨　梅花軸

水墨。
真。

京1—2867
邵彌　梅枝圖軸
　紙本，水墨。
　隸書款。辛未。

京1—2866
邵彌　探泉圖軸
　絹本。
　庚午作，隸書七絕二句，楷
書款。
　佳。隸書不如上幅佳。

京1—2870
邵彌　採芝圖軸
　絹本。
　丁丑作。挖上款。
　精品。

京1—2885
邵彌　梅花軸
　紙本。小軸。
　後有邵一印。
　金佶題"僧彌畫梅"云云。
　真。

京1—2888
邵彌、王峻　合作竹梅軸
　紙本。小幅。
　邵畫竹，王畫梅。
　真而不佳。

京1—2777
盛茂煐　倣子久山水軸
　紙本。
　天啓乙丑作。
　真而劣甚。

京1—2717
鄭重　觀音像軸
　天啓丁卯。
　畫二佛像。

京1—2719
鄭重　寫夢圖軸
　紙本，水墨。
　另一人，與上本非一人。

京1—2895
文俶　萱石靈芝圖軸
　紙本。
　真。

京1—2893
文俶　湖石虞美人圖軸
　絹本。
　辛未。
　真。

京1—3504
祁豸佳　山明水秀圖軸
　紙本，淡墨。
　己丑臘月。
　似卞文瑜。精。

祁豸佳　山水軸
　紙本。巨軸。
　真而劣甚。

京1—3506
祁豸佳　山水軸
　綾本，水墨。
　丁酉款。
　真而平平。

京1—3185
李杭之　山水軸
　紙本。
　甲申寫於吹閣。
　李流芳之子。

真。款字似李流芳，李字尤似。

京1—2961
楊文驄　山水軸
　紙本，水墨。
　甲戌。
　上半截去，失原款，下右填偽
款，謂爲駿公（吳梅村）畫。
　上有董其昌題，及徑山七十三
翁信（釋圓信）題。
　佳。

張櫝　山水軸
　金箋。
　天啓甲子。
　北宗畫法。

京1—2113
徐弘澤　山水軸
　紙本。
　天啓乙丑。

金聲遠　竹圖軸
　紙本，水墨。
　癸酉款。

京1—2646
曹堂　山水軸
　絹本。
　崇禎元年。
　倣倪山水。

伍瑞隆　竹圖軸
　綾本，水墨。

京1—5008
王樹穀　書畫册
　八開，小册。
　雍正八年。
　對開自題。
　佳。

陳字　山水册
　絹本。
　偽。

陳字　山水册
　絹本，設色。
　偽劣。

京1—5145
梅翀　黄山十二景册
　十二開。

壬申四月。

楊鯤　草蟲圖册
　絹本。十二開。
　清初。劣。

京1—5146
梅翀　山水册
　横幅，六開，殘册。
　無年款，

京1—4768
姜泓　花鳥册
　十二開。
　巢雲姜泓畫於墨琴堂。
　吴山濤、湯右曾、沈廷麟題，
樴翁上款。

京1—3866
張昉　花卉册
　十二開。
　與上册爲一對，亦爲樴翁上
款，諸人對題。

京1—4255
朱夲　墨禪三昧册
　十二開。

京1—4237
朱耷　畫册
　六開。
　八大山人甲子一陽日畫。
　八大山人，四字不連。鳥均方眼。
　内一畫竹，款用篆書。
　最初作八大時。精。

京1—5147
梅翀　做古山水册
　八開，方幅，小册。
　自題做各家。
　真而不佳。

京1—4671
陳字　雜畫册
　絹本。八開。
　真而佳。

陳字　山水册
　紙本。八開。
　僞劣。

京1—4667
陳字　人物故事册
　十二開。

爲吳觀莊作。丙午作（第一開）。
　鈐"陳字"白、"無名"秦璽式朱。

京1—4076
劉源　山水册
　紙本。橫幅（原爲對開），九開。
　壬午作。一幅題學鎮國公。

金璐　花鳥册
　絹本。八開。

京1—3994
汪之瑞　山水册
　十開。
　查士標對題。
　新安。

京1—4131
周荃　蔬果册
　水墨。六開。

王聘　歷代人物册
　直幅。
　盛唐十六名家圖。
　劣。

京1—5007
王樹穀　雜畫册
絹本。八開。

甲辰七十六歲作。
新羅之師，新羅早期頗似之。

一九八四年六月二日
故宮博物院

京1—4264
朱耷　蕉石墨竹軸
　紙本。大軸。
　款作𡩋。鈐"八還"朱。
　初用此名時作，六十左右。

京1—4251
朱耷　三鳥圖
　紙本。小橫幅。
　款作𡩋。
　晚年。

京1—3726
李因　松鷹軸
　綾本。
　己亥孟冬作。

京1—3729
李因　松鷹軸
　壬子款。
　款與上幅不同。

京1—3730
李因　榴實八哥圖軸

癸丑款。
優於前二幅，款與前一幅亦同。

京1—3731
李因　花卉屏
　十二條。
　戊午款。
　有"山西平遥縣侯冀堡侯安垣珍玩家藏"朱記。
　真。

京1—3021
王維烈　白鵬圖軸
　絹本，設色。大軸。
　款：吳郡王維烈。鈐"王維烈印"、"無競"白。

京1—1469
彭舜卿　呂洞賓藍采和軸
　絹本。大軸。
　玉宸仙吏彭舜卿。
　粗筆。吳、張後學。

京1—1467
彭舜卿　香山九老圖軸
　絹本。
　款同上。

有正德庚辰方豪題。

彭舜卿　山水人物軸
　絹本。大軸。
　款：素仙。
　不可必其爲彭舜卿。

京1—3233
葉雨　山水人物軸
　絹本。
　"崇禎己卯冬十月望後一日寫
於容膝齋，葉雨。"

京1—3022
王維烈　松鶴軸
　絹本。大幅。
　款：王維烈。

京1—4135
何遠　語石大師桐陰趺坐圖補
景軸
　絹本。
　畫像人不明。何遠補景，丙
午夏。
　有王鑑、侯艮暘等題。

京1—4133
申浦南　宜園秋閣圖軸
　紙本。大軸。
　"丙申秋日寫於宜園草閣，雲
間申浦南。"
　粗筆，不佳。

京1—2665
莊嚴　山水屏
　絹本。小方幅，四條。
　"秋林聽瀑"、"空山曉鐘"、
"杜甫詩意"、"江南秋色"。甲
寅款。
　有對題，內有董其昌，稱"莊
平叔隱居學畫二十餘年"云云。
　有松江影響。

張堯恩　山水軸
　絹本。大軸。
　明末。劣甚。

京1—2289
李永昌　做大癡山水軸
　紙本。
　安徽人，傳爲漸江之師，曾刻
董帖。
　畫平平。

京1—2479
李辰　雪景八哥軸
　　紙本。
　　款：李辰。
　　已印入《百幅花鳥》。

京1—3019
王維烈　梅石鳴禽軸
　　絹本。
　　崇禎庚辰。
　　劣。

京1—2844
沈春澤　蘭石軸
　　崇禎元年作。
　　有陳祖範題。

京1—2492
蔣藹　雪江垂釣圖軸
　　紙本。長條。
　　己卯歲作。

節翁　竹圖軸
　　絹本，水墨。
　　拂雲秋颯颯。鈐“節翁”印。
　　明中期。

京1—3739
張穆　喜鵲軸
　　紙本，水墨。
　　庚申款。
　　廣東畫鳥者。與下幅字完全不
同，僞。

京1—3738
張穆　馬圖軸
　　己未夏六月，羅浮朽民張穆，
時年七十三歲作。

京1—2014
沈襄　梅花軸
　　畫有陳嘉言意。
　　徐渭題詩塘，真，後配者。
　　沈鍊之子。

京1—3220
周㻛　山水軸
　　絹本。
　　崇禎壬午。
　　金陵濫觴，佳。

京1—2287
李永昌　松石軸
　　紙本。

甲戌，爲待先社兄作。
佳。

張彥　秋林獨坐軸
　紙本。
　己卯。
　平平。

京1—2837
張彥　雪景山水軸
　丁丑，倣北苑法，"古嘐張彥"。
　嘉定人。

京1—3268
齊民　山水軸
　絹本。
　左上題"渭川竹"。款：錢唐
齊民。
　明中期。

京1—2051
陳遵　枇杷圖軸
　紙本。
　癸丑，倣石田筆。
　字汝循，嘉興人。

孫文　梅花軸

陳叔通捐。

京1—4075
劉源　馬蝠仙修志圖軸
　紙本。
　壬寅。
　方大猷、賈漢復等數十家題。

劉源　竹圖軸
　水墨。
　己酉作。
　劣極。

京1—1461
陸復　西湖月夜圖軸
　絹本。
　明中期。佳。

許旭　山水人物軸
　紙本。
　己卯款。
　細筆。

周祚新　竹圖軸
　水墨。
　款：墨農老狂。

京1—2288
李永昌　山水軸
　庚辰立春畫於瑞墨齋。
　鈐"三十六帝之臣"。
　漸江之師。
　字似董，畫有似鄒之麟處。

京1—3221
周柞新　墨竹卷
　丁亥，爲一貞外史作。

周愷　鍾馗擊磬圖軸
　紙本。
　丙申作。
　劣，張宏後學。

京1—3020
王維烈　杏花玉蘭軸
　絹本，藍色地。
　真。

王維烈　花卉雙鴿圖軸
　粗絹本。
　無款，有印。

京1—3267
鄒鵬　寒江獨釣圖軸

絹本。
　"筠居鄒鵬寫。"
　明中期，吳、張後學。

張風　鍾馗圖軸
　紙本。
　僞劣。

京1—2119
杜冀龍　山水軸
　灑金箋。
　鈐"士龍"朱。
　文徵明後學。

陳丹衷　倣倪山水軸
　紙本。

陳丹衷　山水軸
　水墨
　細筆，款與上圖同，畫劣。

陳遵　梅花軸
　紙本，水墨。
　丁巳作。
　真，劣甚。

京1—3733
李因　荷花軸
　綾本，水墨。
　葛徵奇題。
　右上角挖去一方。無李氏款。
　真。

李因　牡丹春燕軸
　綾本。
　款與前十餘張同，與上張不
同，均爲僞或代筆。

李因　松鷹圖
　與前數幅同，代筆或僞。

李因　柳鴉圖軸
　同上，代筆或僞。

張穆　馬圖軸
　紙本。
　真。

京1—3740
張穆　枯木馬圖條
　紙本。
　精。過於破舊。

京1—2836
張彥　寒林圖
　紙本。
　辛未春。

京1—4570
王質　梨花綬帶圖軸
　絹本。
　壬寅款。
　康熙元年。

李辰　鵲喜圖軸
　紙本，設色。小條。
　崇禎庚辰，七十一歲，爲雲
昇作。

凌必正　日日報喜圖軸
　"約庵凌必正。"
　三十鵲，故曰日日報喜。

京1—4134
申浦南　踏雪訪道圖軸
　紙本。
　乙巳。"茗青南。"
　有陸嘉淑題。

京1—2660
項德新　桐陰寄傲圖軸
　紙本，水墨。
　丁巳作。
　佳。

蘇霖　禮佛圖軸
　劣甚。

京1—3585
丁元公　佛像軸
　紙本。
　乙酉春正月二十九日作。
　畫佳，字亦佳。

京1—3219
黃石符　仕女軸
　紙本。
　崇禎庚辰，莆陽黃石符爲參翁寫於延陵書舍，此爲第十八幅。
　迎首鈐“彼美人兮”朱文長印。
　佳。

黃柱　山水軸
　自題倣馬遠，全無似處。
　清初。

魏學濂　蟹圖軸
　粗惡，字亦劣，然是真。

卜舜年　觀瀑圖軸
　紙本。
　劣。

京1—4252
朱耷　二小幅
　一鶉，一鴿石。
　佳。款作〉〈，六十左右。印不常見。

京1—4253
朱耷　畫册
　紙本。八開。
　原十二開，失去四開，後附札二。
　款作〻大。印有“驢”朱，“夫間”白等。方目。
　約五十九歲作。

京1—5023
姚宋　山水册
　紙本，水墨、淡設色。直幅，十二開。
　辛丑。
　耕夫對題。

後填款，印真。

七十四歲作。漸江弟子（曾作漸江代筆或作偽）。

佳。四冊中，此冊最佳。

京1—5020

姚宋　山水冊

紙本，淡設色。十二開。

戊辰款。

四十一歲。

畫不佳，但是真，内有數開極劣，然與它開出一手。

京1—5021

姚宋　山水冊

四開。

己巳款。

真而不佳。

京1—5025

姚宋　山水冊

六開。

題"三中道人"。

佳，與第一冊近似，但人物劣極。内一開極似漸江。

王武　花卉冊

紙本。

偽。

京1—4533

王武　花卉冊

紙本。十二開。

甲子作。有對題。

五十三歲。

王石谷跋。

真。

京1—4525

王武　花卉冊

紙本。八開，原對開，橫冊。

己酉款。

三十八歲。

不如上冊，秀潤，光。

京1—3958

查士標　山水冊

紙本。十二開。

康熙己巳臘月作。

七十五歲。

佳。

京1—3956

查士標　山水冊

黃紙。十二開，原對開，橫冊。
康熙戊辰作。
七十四歲。
平平。

京1—3952
查士標　山水冊
　絹本。十開。
　癸亥。
　自對題。
　六十九歲。
　平平。

京1—3963
查士標　山水冊
　十開。
　丙子秋。
　八十二歲。

京1—3966
查士標　山水冊
　紙本。十二開。
　後有陳師曾跋。

京1—4717
石濤　山水冊

設色。直幅，小冊，十開。
無年款。
真而平平。

京1—4721
石濤　金陵十景冊
　十開。
　真而不佳，極草率。

京1—4763
鄭淮　山水冊
　紙本。六開。
　辛酉九月。
　金陵派風格。

京1—4662
高層雲　山水冊
　紙本。十開。
　康熙己巳，爲退翁作。
　自對題。
　平平。

京1—4129
季開生　山水冊
　十二開。
　壬辰款。

一九八四年六月四日
故宮博物院

京1—4497（《中國古代書畫目録》
非此編號）

王翬　山水册
　原對開，横幅，八開。
　丙申九月爲庶翁畫於虞山錦峰
書屋。
　二十五歲。
　鈐“又字石谷”橢朱、“象文”
方白。
　舊，但字不似早年。内一開雲
山爲配入，書畫均不同。

王翬　山水册
　紙本，水墨。横幅，八開。
　無年款。
　查聲山印。
　約七十歲左右。

京1—4438

王翬　山水册
　直幅，十開。
　康熙丙寅自邊跋。
　惲南田、王撰對題（未全題）。
　做古人詩意，佳。

京1—4455

王翬　做古山水册
　紙本，設色。直幅，十開。
　乙亥作。
　六十四歲。
　末幅題：丙子夏六月畫於長安
卧舍。
　佳，内二開不佳。

京1—4430

王翬　做古山水册
　直幅，紙本八開、絹本八開合
一册。
　絹本款：壬戌嘉平月畫於秦淮
水檻。
　絹本佳於紙本。

京1—5037

顧文淵　爲汪秀青畫屐硯齋圖册
　丁卯秋作。
　有汪琬題及汪文柏自題。

京1—4444

王翬　山水册。
　八開。
　戊辰款。
　五十七歲。

惲壽平題，白雲外史（五十二歲遷白雲溪）。

京1—4591
惲壽平　山水册
　十開。
　爲本師和尚作。款：惲格。
　鈐"不遠齋"方朱、"南國餘民"，均其父之印。
　有"黄山方氏聖因家藏"朱文印。
　早年，約三十歲以前。

京1—4590
惲壽平　山水册
　十開。
　無年款。
　雜配成，多數三十左右作，亦有二三片中年以後。平平。

京1—4594
惲壽平　山水花卉册
　八開。
　無年款。
　大小不一，二册合配成，小者六開，大者二開。
　本色，平平。

京1—4596
惲壽平　雜畫册
　横幅，四開。
　二花卉，一拳石，一山水。
　平平。約五十左右。

京1—4840
王原祁　山水册
　紙本。直幅，十六幀（此缺一幀）。
　癸酉歲作。
　五十二歲。
　辛卯題，云"始於辛未，成於癸酉"。
　七十歲。
　有對題。

京1—3925
查士標　山水册
　紙本。直幅，八開。
　壬辰作。

京1—3959
查士標　山水册
　八開。
　癸酉作。
　七十九歲。

別調，粗筆。

京1—3931
查士標　倣古冊
　直幅，小冊，十二開。
　丁未作。
　五十三歲。
　自對題。

京1—5650
金學堅　山水冊
　八開，橫幅，原對開。
　壬子款。
　王石谷弟子。極似石谷，字亦
似其晚年，惟板滯過甚。

京1—5565
吳期遠　山水冊
　金箋。八開。
　辛丑歲。
　順治十八年。
　有似惲向之處。

馮景夏　山水冊
　原裝。
　康熙丙申作。
　畫劣。

京1—4326
薛宣　山水冊
　紙本。十開。
　無款。
　鈐有“薛”“宣”朱連珠印。
　倣廉州之人。

京1—5309
朱因　荷花軸
　紙本，水墨。
　款：泊翁朱因。鈐“爽亭”橢朱。
　自題“大似徐青藤”云云。
　倣八大者。

京1—5308
朱因　荷花軸
　款：爽亭朱因。

汪喬　關羽單騎圖軸
　絹本。
　劣。康熙人。

京1—4358
汪喬　梧桐雙鳳軸
　絹本，大設色。
　潛川汪喬筆。
　吳偉業題。

京1—2695
陸瀚　京娥玩月圖軸
　絹本。
　少微陸瀚製。
　有邊跋，王逢源等。
　劉恕藏印。
　劣。
　以邊跋入賬。

陸瀚　羅漢軸
　絹本。
　崇禎癸酉作。
　劣。

陸瀚　鍾馗軸
　絹本。
　崇禎甲戌。
　劣。

京1—1653
鄭文琳　二仙圖軸
　絹本。
　款：滇仙。
　真。

京1—1654
鄭文琳　八仙圖軸

　絹本。
　每幅二人，共四幅。
　内一幅款：滇仙。
　蟲傷。真。

京1—2483
沈昭　山水軸
　金箋。
　甲辰款。
　文派末流。

京1—2484
沈昭　峨嵋積雪圖軸
　絹本。

京1—2508
曹羲　松陰觀泉圖軸
　紙本。

京1—4128
陳邁　蘭蓀圖軸
　己亥，爲仁夫作。
　上有文栴、金俊明、陸世廉
等題。
　陳元素之子。

京1—3071
鄒典　玉洞桃花軸
　紙本。
　癸酉，爲君養作。
　鄒喆之父。畫有似張大風處。

京1—3613
孫杕　竹石水仙軸
　絹本。
　癸未作。

京1—2829
欽雎　倣杜東原山陰丘壑圖軸
　紙本。
　天啓壬戌。

京1—4042
施霖　山水軸
　上有丁丑馬士英題，云臨馬
山水。
　字雨咸。
　楊文驄代筆。

京1—2503
曹羲　馬圖軸
　絹本。

己未款。
劣甚。

京1—5065
鍾期　梅花書屋圖軸
　小軸。
　辛未寫。
　沈士充後學。

京1—2734
高陽　花卉軸
　紙本。
　庚午。

京1—3991
欽揖　蜀山行旅圖軸
　紙本。
　劣甚，真。

京1—1909
廖大受　文昌像軸
　紙本。
　清中期。平平。

京1—4359
汪喬　讀畫圖軸
　絹本。

款在畫中畫上。

京1—3308
張愷　長松翠閣圖軸
　絹本。
　丁卯作。
　清康熙。

京1—4357
汪喬　敲缶催詩圖軸
　絹本。
　"壬寅秋日，潛川汪喬畫。"
　學老蓮，佳。

胡清　牡丹錦雞圖軸
　綾本。
　"金陵胡清畫。"

京1—5288
吳綃　花鳥軸
　綾本。
　庚子。
　女史。

京1—4353
周禧　洗象圖軸
　絹本。

款：江上女史周禧沐手敬寫。
真。

燕文貴　山水畫卷
　僞劣。

燕文貴　雪山行旅卷
　五璽全。
　《石渠寶笈三編》著錄。

燕文貴　青溪圖卷
　紙本。
　僞。明人。

黃筌　花卉草蟲卷
　絹本。
　清初造。

李成　江干雪霽圖卷
　絹本。
　石谷後學。蘇州片。

荊浩　山水卷
　絹本。
　松江畫切款改，甚似趙左。

曹振　山水軸
　絹本。
　崇禎甲戌款。
　倣北宋。片子。

京1—5239
張琦　釋圓信像
　癸未款。
　詩塘題：徑山七十三青獅信

自贊。
　曾鯨弟子。

京1—4521
吳旭　畫像
　絹本。
　畫一僧。
　甲辰蒲月作。

一九八四年六月五日
故宮博物院

京1—2899
陳嘉選　富春長壽圖卷
　絹本，設色。
　有一白雞。
　"辛未秋暮菊月畫，陳嘉選。"
鈐"陳嘉選印"白、"進卿"朱。
　董題，稱"甚得周敏卿衣鉢"
云云。（疑敏卿爲服卿）
　孤本。

京1—1115
孫啓　梅花軸
　絹本。
　款：雪軒。鈐"孫啓"朱、"士
倫"朱、"雪軒清暇"白。
　有三璽、御書房藏印。
　王冕派梅花。精。

京1—5048
王雲　寫朱熙亭小像軸
　紙本。
　吳昌碩題。

京1—1253
袁孟德　秋雨滋瓊軸
　絹本。
　款："秋雨滋瓊。柳莊之孫袁孟
德寫。"
　雙鈎竹。成化左右。

京1—3152
冽泉　竹圖軸
　絹本，水墨。
　冽泉。下鈐"□禄寶之"。
　學夏㫤，粗。

京1—2124
葉廣　雪漁圖軸
　紙本。
　款：葉廣。鈐"葉廣之印"、
"元博"。
　真而不佳。

京1—1290
石泉　松陰觀雁圖軸
　絹本。
　款：石泉。鈐"李公隱氏"
方白。
　張平山後學。絹黑。

京1—1291
石泉　買魚圖軸
　絹本。
　隸書款。
　有李成意，亦真。

京1—2657
朱叔徵　松溪聽泉圖軸
　絹本。
　萬曆庚戌作。
　董其昌題，稱其能紹文徵明嫡
系，稱之爲中翰朱惟翁。
　倣文青綠山水。

京1—1424
郭汾涯　仙人採芝圖軸
　絹本。
　大黑畫。

京1—1423
郭汾涯　仙人圖軸
　絹本。
　拐仙。
　款與上幅不同。人劣，山水較
上幅佳。

壽峰　虎圖軸

　絹本。
　鈐"鎮國將軍之印"。
　明宗室。

壽峰　龍圖軸
　絹本。

趙岫　竹圖軸
　紙本，水墨。
　乙巳作。款：雲道人趙岫。

朱常藍　竹圖軸
　綾本，水墨。
　己卯夏。款：常藍。鈐"縠城
王章"朱。
　嘉靖？

京1—3115
李長春　臨郭熙窠石平遠圖軸
　無款。
　馮銓題，稱爲李作。
　安福人，天啓進士。

京1—2097
陳蓮　梅花軸
　紙本，水墨。
　"眉公題兒蓮寫梅。"上董其

昌题。
　极似眉公作。

京1—3129
陈嫣　梅竹轴
　纸本，白描。
　"汝南女史陈嫣写。"
　似陈嘉言。

京1—6689
葛旭　山水轴
　纸本。
　己巳。
　五玺。

王简　摹黄尊素像轴
　有款，然未题为黄像。

京1—3171
韩□　锦鸡轴
　纸本。
　款：东洋。钤"汝州清逸"、
"东洋韩□之印"。
　吕纪后学。

朱寿馀　山水轴
　庚辰，鲁藩广德朱寿馀。钤

"广德王"、"寿馀之印"。
　疑崇祯。

京1—3361
徐泰　山水轴
　丁酉孟冬，枳园徐泰。
　清人。

京1—5031
陆日藻　写放翁诗意轴
　设色。
　细笔山水。庚申款。

京1—3125
张积素　芦雁图轴
　郇阳张积素。钤"张积素印"
方白。
　林良后学。

佚名　古翁画像轴
　纸本。
　徐寀补图。

徐甡　西泠三友图轴
　纸本。残册改轴。

叔伊　兰花轴

水墨。
有款。
周天球題。

京1—2296
譚玄　停雲館圖軸
　紙本。

京1—2640
薛明益、陳元素、杜大綏等　八
家合作蘭花軸
　紙本。

潘玹　倣郭熙山水軸
　綾本。
　劣。

明佚名　班姬授經圖軸
　明人，黑畫。

京1—3166
□與可　松圖軸
　紙本。長條。
　與可。鈐“天台山人”、“進
士”。
　成弘間物。

京1—2679
傅道坤　枯木竹石軸
　紙本。
　辛酉款。鈐“傅孟氏”、“道坤
之印”。
　女史。

京1—1259
顧源　山水軸
　紙本。
　爲釋海燈作。鈐“顧氏清父”
白、“寶幢居士”白。

京1—2093
張元士　山水軸
　紙本。
　萬曆丙戌。
　文、錢後學。

京1—2286
王之彥　嶰谷風聲軸
　花綾。殘屏之一。
　墨竹。

京1—1251
姚一川　秋溪漁艇軸
　絹本。

款：一川。钤"姚氏"白、"秀溪草堂"白。

馬、夏後學。

張廷振　竹圖軸
　　絹本，水墨。
　　蒼鷺照影。廷振。
　　明中期。

京1—2058
周廷策　薛明益像軸
　　紙本。
　　萬曆壬辰。
　　張元儐撰傳，陳元素書。

龍汝瑛　山水軸
　　壬戌。
　　吳門末流。

京1—6710
孫文炯　山水軸
　　紙本，淡色。
　　钤"元彬父"、"孫文炯印"。
　　文派末流。

陳正言　花卉草蟲軸
　　劣甚。

萬曆己卯生，崇禎庚午卒。

京1—2639
□邦域　李流芳像軸
　　"丁巳仲春爲長蘅詞丈寫，士中。"钤"邦域"。

王翬　山水册
　　直幅，十開。
　　末幅款，無年款。每幅有印。
　　又畫外自題籤。
　　王時敏序，焦祈年雍正壬子書。

京1—4883
王原祁　山水册
　　絹本。八開。
　　丁亥款。
　　内倣董源一開新配，餘真。

惲壽平、王翬　合作山水花卉册
　　無年款。
　　真而平平。

京1—4555
吳歷　竹石山水册
　　十開。
　　真而不佳。

京1—4935
楊晉　山水圖册
　橫幅，十開。
　鈐有"七十九翁"朱文印。
　平平。

京1—4933
楊晉　寫生册
　十開。
　庚子七十七作。

京1—5123
黃鼎　漁父圖册
　十二開。
　戊申十月。
　倣梅花道人。

京1—4589
惲壽平　花鳥册
　十二開。
　己巳款。
　自題。
　顧太清夫婦對題。
　畫僞。顧題真。

京1—5125
黃鼎　倣古山水册

八開。
有對開，有半開帶對題。

京1—4936
楊晉　山水册
　十開。
　有八十三歲一印。
　翁同龢、陸恢題。
　極劣。

京1—4930
楊晉　寫生册
　紙本。十開。
　庚寅作。
　王翚題。

京1—4648
高簡　梅花册
　紙本，水墨。橫幅，八開。
　甲申，七十一歲作。
　佳。

京1—4644
高簡　山水册
　橫幅，九開。
　庚辰款。
　六十七歲。

真而板。

高簡　山水册
　紙本。橫幅，十二開。
　乙未作。
　八十二歲。
　與前本不同。

京1—4642
高簡　梅花册
　八開。
　丙子作。
　六十三歲。

京1—4647
高簡　墨梅册
　十二開。
　甲申作。
　畫上每開有同時人題，朱彝
尊等。

查士標　古木竹石册
　真，草草，劣。

京1—3926
查士標　山水册
　六開。

壬寅。
四十八歲。
顧復祖對題。

查士標　山水册
　絹本。十開。
　辛亥。

王翬　倣古雪景山水册
　八開。
　有吳湖帆題。
　傷劣。

京1—4500
王翬　倣古山水册
　絹本。大册，八開。
　無年款。
　字似六十左右。
　無總款，疑缺二開。

京1—4552
吳歷　山水册
　紙本。方幅，小册，十二開。
　康熙戊子作。
　七十七歲。
　畫草草頹廢。

馮景夏　山水册
　　十開。

京1—6682
王文潛　花卉册
　　五開。
　　鈐"王文潛印"、"清淮"。
　　康雍人，南海人。

京1—5119
黃鼎　山水册
　　横幅，八開。
　　庚子作。
　　六十歲。
　　倣宋元人。

京1—5120
黃鼎　山水册
　　横幅，八開。
　　壬寅款。
　　佳。

京1—5122
黃鼎　倣倪山水册
　　八開。
　　乙巳款。
　　佳。

嫌其單調，不入目。

京1—4928
楊晉　倣古山水册
　　紙本。横幅，十開。
　　康熙癸酉。
　　不佳，内兩開尚可。

京1—5648
傅雯　指畫雜畫册
　　紙本。十二開。

京1—5272
陳楷　山水册
　　直幅，十二開。
　　康熙四十八年作。

京1—4811
沈閎　山水册
　　十六開。
　　嘉慶人。

高瀓　花鳥册
　　絹本。
　　宋犖、徐樹本、王澍對題。

京1—4325
薛宣　倣古山水册
　十開。
　癸未作。
　廉州之甥。

莫紳　山水册
　十開。
　壬戌，爲履翁作。
　康熙間。

京1—5051
王雲　花果册
　生紙。十開。
　丙午新秋，清癡老人戲筆。
　鈐"王雲之印"、"竹里"。

京1—5032
陸暭　山水册
　八開。

京1—4356
伊峻　花卉册
　絹本。八開。
　丁未春作，"大梁客伊峻"。
　方亨咸題。
　工筆，板而劣。

京1—3884
顧殷　山水册
　十開。
　壬子。

一九八四年六月六日
故宮博物院

京1—5220
羅烜　山水册
　　紙本。横幅，十二幀，原對
開册。
　　壬申，八十四歲作。
　　"八十四老鋤璞。"
　　羅牧之姪，號梅仙。
　　佳。頗似李世倬。

京1—6249
陳撰　花卉册
　　無本款。每頁有題。下鈐
"撰"字朱方印。
　　似花箋稿，極淡雅，簡筆。

京1—5725
蔡嘉　花卉册
　　紙本。十二開。
　　乙未作。款：旅亭蔡嘉。

子羽　山水册
　　絹本。八開。
　　鈐"若南"、"子羽"白。
　　"基"題跋。下鈐"秋原"。爲

畫上題。
　　對題沈錫，字倣董。
　　作者蔡□，字子羽，非蔡嘉。
藍瑛後學。

京1—5129
陳書　花鳥册
　　十開，横幅，原對開册。
　　有印。
　　舊物，代筆。

京1—5128
陳書　花卉册
　　紙本。横幅，八開。
　　款：南樓女史陳書。
　　優於上册。又一人代筆。

吳桐　倣古山水册
　　近代。
　　不入。

京1—5430
赫奕　倣元人山水册
　　紙本。八幀。
　　丁未。
　　諸璽全。
　　老故宮物。

蔡嘉　後赤壁圖册
　小册。
　顧秉節書《賦》。

京1—6246
陳撰　花卉册
　紙本。直幅，八開。
　壬申十月。
　康熙。
　較細。

陳撰　花卉册
　紙本。八開。
　款：玉几翁。
　晚年筆。優於上册。

陳撰　花卉册
　八開，對開原裝。
　真。

京1—6254
陳撰　梅花册
　直幅，八開。
　真。

京1—6244
陳撰　花卉册

横幅，十開，原對開。
壬寅二月作。

馬荃　花卉册
　小册，十二開。
　偽。

京1—5232
馬元馭　花鳥册
　紙本。十二開。
　己卯花朝作。
　佳。

馬元馭　花鳥册
　紙本。十二開。
　己卯作。
　偽。

裘燧　花鳥册
　紙本。
　工筆。
　錢唐人。

程鳴　山水册
　小册。
　有阮元題。
　真。

京1—5997
吳楷　花卉册
　紙本。
　吳人，道咸人。

京1—4330
顧杞　山水册
　紙本。直幅，十二開。
　丁未。
　後有欽揖題。
　倣古名家，廉州後學。

李藩　人物册
　工筆。
　劣甚。

京1—5235
馬元馭　花卉册
　絹本。八開。
　平平。

京1—5219
羅烜　山水册
　十二開。
　裱綾天頭上書，雍正九年春寫。
　平平。

京1—5218
羅烜　山水册
　十二開。
　己酉作。
　平平。

京1—5702
朱嵩　山水册
　紙本。十二幀。
　乾隆九年，七十歲作。

吳嘉貞　山水册
　沈清任之妻。

京1—2723
趙澄　山水册
　絹本。十二開。
　癸巳作。
　宋曹等對題。
　劣極。

京1—5233
馬元馭　花卉册
　絹本。八開。
　己卯作。
　佳。

京1—5231
馬元馭　花卉册
　絹本。八開。
　戊寅。
　優於以上諸册。然絹暗，已
破損。

京1—5563
程鳴　山水册
　己酉。
　劣極。

魏奎　山水册
　絹本。小册。

王翰　山水册
　乙未，八十歲作。
　似康熙時畫。

京1—5284
胡節　山水册
　紙本。小册，八開。
　庚寅作。
　石谷弟子。

陳撰　花卉册
　紙本。十二開。
　真。

京1—6245
陳撰　梅竹蘭石册
　紙本。十二開。
　乙卯作。
　佳。

京1—6248
陳撰　花卉册
　紙本。八開。
　細筆，多雙鈎蘭。

陳撰　花卉册
　紙本。
　粗筆，不佳。與上數册不同。

京1—4889
王原祁　家珍集慶圖卷
　紙本。
　戊子，爲王丹思畫。
　王澍引首。
　倣山樵。

京1—4885
王原祁　西嶺春晴圖卷
　紙本。
　丙戌起，倣大癡作，丁亥成。
　真。
　《佚目》物。

京1—4836
王原祁　倣黄公望山水卷
　紙本。
　康熙己巳，爲紫崖作。
　四十八歲。筆尖。
　首黄與堅引首，亦爲紫崖題。

京1—4910
王原祁　秋山書屋圖卷
　紙本，設色。
　無年款。
　臣字款，在畫末下角，畫意未完，款字亦非親筆，疑倉卒宣索，以舊畫截款進呈者。
　精。
　《佚目》物。

京1—4867
王原祁　倣黄山水卷
　紙本。

康熙甲申。
六十三。
龐氏物。

京1—4894
王原祁　江上雲霞圖卷
　紙本，淺絳。
　丁亥起稿，庚寅畫成。
　六十九歲。

京1—4491
王翬　江山勝覽圖卷
　紙本。
　壬辰款。
　八十一歲。
　王氏作坊之物，款真，必非真跡。
　謝以爲真，啓、徐未表態。

京1—4505
王翬　邗江雪意圖卷
　絹本。
　首上方題“邗江雪意”，下鈐“耕煙散人”、“滄江白髮”白。
　有三韓蔡氏印。
　字是石谷老年筆，但無名款。似王氏作坊物，親筆題名。

京1—4485
王翬　古木清流圖卷
　紙本，水墨。
　庚寅作。
　七十九歲。
　晚年親筆。

京1—4474
王翬　白堤夜月圖
　絹本。
　有七十三歲作印。
　亦蔡氏物。
　款真。作坊貨。

京1—4467
王翬　宿雨曉煙圖卷
　康熙庚辰。
　六十九歲作。
　顧文彬、龐氏物。
　親筆，應酬貨。

京1—4493
王翬　倣王維溪山雪意圖卷
　甲午。
　八十三歲。
　畫風必非八十三歲，但款真，
恐亦是作坊貨自題。

京1—4498（《中國古代書畫目錄》
爲4497）
王翬　祭誥圖卷
　紙本，設色。
　丁酉，八十六歲作。
　晚年親筆，不佳。

京1—4472
王翬　倣元人山水卷
　紙本。
　癸未作，倣曹知白、柯九思……
　七十二歲。
　佳。

京1—4427
王翬　倣元四家山水卷
　紙本。四開殘册裱卷。
　辛酉，爲會翁作。
　定爲照彩色，似不必。故宮似
此而完整者尚多，似不必汲汲也。

京1—4504
王翬　山水卷
　紙本。
　倣元人，無款。
　四十餘歲。佳。
　後有惲題，但是移來者。

京1—4507
王翬　墙脚種梅圖卷
　陸貽典引首並題詩，戊午。
　二幅小圖。首幅龔翔麟題。
　金侃、彭行先、王武、惲壽平
（丁巳）等題。時石谷四十六歲。

京1—2092
徐孟潛　祝壽圖卷
　紙本，設色。
　萬曆丙申。
　吳門末流，畫俗。

京1—3098
釋過峯　蘭花屏
　紙本。四條。
　畫粗劣。
　號"白丁"，板橋畫中常題及之。

釋過峯　蘭石軸
　紙本。
　八十二過峯行民寫。

孫法　松鷹圖卷
　絹本。
　晚明粗劣畫。

京1—5137
邵錦　人物軸
　壬申款。
　老蓮後學。清初。

顧樵　秋林讀書圖軸
　紙本。
　丁未作。
　康熙。

京1—6699
尹子雲　倣郭熙山水軸
　絹本。
　自題效頻王、郭、馬、夏四大
家……
　似清初。
　似見過郭熙真跡者，頗有似處。

京1—1658
吕棠　花石鴛鴦圖軸
　絹本。
　鈐"竹邨"長朱，"吕氏德芳"
方朱。
　精。

京1—2131
朱鷺、文點　合作松竹梅軸
　紙本。

京1—5152
丘岳　深柳讀書堂圖軸
　紙本。
　乙未作。
　似廉州。

京1—3151
邵子潛　柏樹鷺鷥軸
　絹本。大軸。
　劣，呂紀末流。約隆萬間。

京1—1678
玉岡　三仙軸
　絹本。大軸。
　呂、藍、劉海蟾。
　款：古絳玉岡。

京1—2658
謝天游　雪景山水軸
　萬曆壬子。

鍾欽禮　雪景山水軸

絹本。
　會稽山人鍾欽禮畫於一塵不
到處。

京1—3074
郁凱　調羹補袞圖軸
　絹本。
　乙亥作。

京1—1043
俞奇逢　三思圖軸
　絹本。
　三鷺，上一鷹。
　"閩沙余奇逢寫。"
　呂紀末流。

京1—3161
張瓚　三皇圖軸
　絹本。
　鈐有"金門待詔"印。
　明中期黑畫。

京1—2295
劉鎮　倣劉松年梅花書屋軸
　絹本。
　呂煥成一類，劣甚。晚明。

京1—3164

陳瓊　竹石鵝圖軸
　　絹本。
　　明中期，黑畫。

孫承舜　蘆雁圖軸
　　絹本。
　　甲戌款。

明人。邊壽民頗似之。

楊津　花鳥圖軸
　　泥金箋。小幅。
　　劣。清初？

李道修　竹圖軸
　　絹本，水墨。

一九八四年六月七日
故宮博物院

京1—3647
朱珏　山靜日長冊
　絹本。十二開。
　無款印。
　鈐"北平孫氏"朱文方印。
　梁清標對題，書唐庚《山靜日長》文。
　"順治庚子秋日，鎮州梁清標書於蕉林書屋。"後題"退谷先生命武林先生畫《山靜日長圖》，擬唐子畏畫法"云云。
　梁跋並未明言其爲朱珏，亦未明言摹唐。畫倣唐早年風格。

朱珏　雜畫冊
　絹本。十二開一冊，共八冊。
　均無款。
　清初人筆墨，與上冊倣唐者不類。未可必其爲朱珏。

朱珏　花鳥冊

陳嘉樂　梅花冊
　紙本，水墨。

款"松亭"。
山東人，乾隆間人。
不佳。

陳嘉樂　山水冊
　對開，小冊，原裝。
　籤題"筆底煙雲"。

陳嘉樂　山水冊
　小冊，對開。
　自題。
　乾隆丁丑款。

陳嘉樂　山水冊
　紙本。方幅。
　款：東原。

釋過峯　蘭花卷
　紙本，水墨。直幅，八開。
　無款。鈐"七十一叟民道人"白。

京1—5168
李寅　倣古山水冊
　紙本。八開。
　癸亥九月作。鈐"李寅字辰陬號白也"方朱。
　自對題。

佳。數開有藍瑛筆意。

此册佳，似宜入目，因是生紙畫，非常見絹素者可比。

王六真　雜畫册
直幅。

京1—5182
張晞　山水册
八開。
辛未作。
有張玉書、王圖炳等對題。
石谷後學。
字東扶，張珂之子。可供做石谷之標本。

京1—5274
黄音在　山水册
紙本，淡墨。十二開。
雍正壬子八月，秣陵女史黄音在，時年五十又七。鈐"音在"朱、"思嗣之印"白。
秀雅有邵彌意，佳。

京1—5222
蔣廷錫　花卉册
紙本，水墨。十二開。

丙申八月作。
有諸璽。
石渠舊藏。
親筆。

京1—5228（《中國古代書畫目録》爲5227）
蔣廷錫　花卉册
大設色。十二開。
臣字款。
有石渠諸璽。
顧成天對題。
代筆。顧題亦有數種面貌，亦代筆。均非真跡。

京1—5661
蔣峰　仕女册
十二開。
雍正八年。
學王鹿公者，似即摹鹿公之作。

朱雲燦　山水册
紙本。十二開。
約清初。

京1—5164
梅與　山水册

八開，直幅，小冊。

鈐"梅雨"、"師古"二小印。

漸江後學。

項星浦　唐人詩意冊
紙本。十二開，對開。
有秦大士、袁枚題。
劣。

京1—3533
蕭雲從　松石卷
紙本，重墨。
長卷，紙尾自長題，七十四歲作。
末行刮去，應是題他人之作而刮去人名詭爲蕭作者。題畫過於吹噓，必非題己畫者。
後有湯燕生長題，已言爲蕭作。
徐、謝以爲蕭作，啓以爲蕭題他人之畫。
參。

蕭雲從　千峰萬壑圖卷
紙本，淡設色。
吳雲（非平齋）引首，題"畫中佛"。
後有吳雲題。
《佚目》物。

本色畫，晚年。平平。

京1—3531
蕭雲從　山水卷
紙本，淡設色。
七十三歲作。
湯燕生等跋。
本色畫。

京1—3520
蕭雲從　山水卷
紙本，淡設色。
有七十四歲時題，云三十餘年前畫。

京1—3525
蕭雲從　山水卷
紙本，淡設色。
甲午款，爲旦兮道盟作。
五十九歲。
馬世俊書引首及跋。
其"從"字均少折，作"従"。

蕭雲從　山水卷
紙本，水墨。
七十歲作。

京1—3521
蕭雲從　倣大癡山水卷
　　紙本，淡設色。
　　崇禎十六年，爲務旃作，即戴
本孝。
　　四十八歲。
　　佳。

京1—4599
惲壽平　寫生建蘭卷
　　絹本，用粉畫花。
　　自題楷書在本畫上。
　　趙懷玉跋。
　　精。

京1—4584
惲壽平　一竹齋圖卷
　　紙本。
　　甲子作，爲一竹齋主人唐子作。
　　五十二歲。即唐若瑩。
　　畫上有楊瑀、蔡元宸題。
　　後另紙一題詩，又附一札（云：
有客相擾，明日交卷）。
　　後有崇原、釋澹歸、錢陸燦、
惲鶴生、徐俟齋等題。均爲半園
唐氏題者（又作唐若瑩，惟惲題

作瑩）。
　　畫精。

京1—4546
吳歷　澗壑蒼松圖卷
　　紙本。
　　乙卯，爲證公作。
　　四十四歲。
　　粗筆，字亦粗豪。

京1—3794
吳偉業　雕橋莊圖並書雕橋莊歌
長題卷
　　丙申作。
　　佳，山水秀潤，字亦工。

京1—3709
程正揆　江山臥遊圖卷
　　紙本，淡設色。
　　乙巳秋八月。
　　本色，平平。

京1—3718
程正揆　江山臥遊圖卷
　　紙本，設色。第七十四卷。
　　丙辰畫於天咫閣。
　　七十三歲。

不佳。破碎。

京1—3707
程正揆　江山卧遊圖卷
　紙本，淡設色。第二十七卷。
　壬辰六月。
　四十九歲。
　不佳。

京1—3712
程正揆　江山卧遊圖
　紙本，水墨。第二卷。
　庚戌作。
　六十七歲。

京1—3705
程正揆　江山卧遊圖
　紙本，設色。第七卷。
　辛卯作。
　四十八歲。
　似蕭雲從。

京1—3714
程正揆　江山卧遊圖卷
　紙本，水墨。第二十八卷。
　甲寅歲。
　七十一歲。

粗筆。似查士標。

京1—3713
程正揆　江山卧遊圖卷
　其四百三十之五。
　甲寅春月作。

京1—3716
程正揆　江山卧遊圖卷
　紙本，設色。第三十二卷。
　甲寅七月畫。
　佳。

京1—3369
沈顥　倣古山水卷
　紙本。册子改卷。
　崇禎壬午，石天雪子顥摹古白
描……
　前引首自題："白描墨禪。石天
雪子自題。"
　佳。

京1—2495
關思　梅花卷
　紙本，水墨。長卷。
　天啓五年作。
　佳。

京1—3852
顧知　山水卷
　紙本，淡設色。
　戊寅作。
　後自題。
　字爾昭。

京1—3109
王允安　蘭亭圖卷
　紙本，白描。
　晚明，有文、尤意，劣。

京1—3110
王亮　花鳥卷
　紙本。
　甲寅。
　周之冕、藍瑛後學，劣甚。

京1—2641
周伯英　桃源圖卷
　紙本，淡設色。
　申時行引首。徐學謨、葉廣等
題，徐書蘇體。
　劣。萬曆時。

京1—2604
陳柱　陳湖圖卷

　紙本。
　萬曆己亥。
　吳門末流。

京1—2662
魏之克　山水卷
　金箋。
　萬曆甲寅。

京1—2833
朱蔚　蘭花卷
　紙本，水墨。
　癸酉作。
　楊文驄題。

京1—2650
盛胤昌　溪山無盡圖卷
　紙本。
　崇禎壬午。
　盛丹、盛琳之父。

京1—1891
譚雪軒　梅花卷
　絹本。
　無款。
　杜民獻題並書諸家記，嘉靖
甲寅。

杜氏题之爲"吾鄉譚雪軒……"

京1—2531
魏居敬　夜宴桃李園卷
　絹本。
　款：吴郡魏居敬。
　倣唐伯虎。
　蘇州片。

伍瑞隆　牡丹卷
　紙本。
　粗惡甚。

京1—2385
魏之璜　梅花卷
　紙本，水墨。高卷。
　崇禎辛巳。

京1—3727
李因　花鳥卷
　綾本。
　庚戌秋日。
　代筆。

京1—3067
崔繡天　渡海羅漢圖卷
　白描細筆。

崇禎壬申。

京1—3190
黄彝　武夷勝槩圖卷
　絹本。
　崇禎壬午作。
　佳。閩人。
　此畫似宜入目。寫生。

京1—2499
程勝　石譜卷
　紙本。
　萬曆丁巳款。
　其人曾畫《十竹齋箋譜》。
　畫極板，不佳。

魏之璜　山水卷
　丙申作。
　似程正揆，粗筆。

京1—2832
朱蔚　楚畹遺芳卷
　紙本。
　天啓六年。
　不如上卷。

京1—2382
魏之璜　山水卷
　紙本。
　萬曆乙卯。
　崔毅忱物。
　佳，與上幅判若二人。

方廣　父子調羹補袞圖卷
　絹本。
　爲毅翁作。
　劣。

京1—2015
黃宸　蘭亭圖卷
　紙本。
　萬曆戊子。
　細筆。佳。

李因　花卉卷
　綾本。
　陳書題。
　與上卷近似，代筆之作。

京1—2013
釋覺觀　南州就榻圖卷

　紙本，設色。
　萬曆戊子，白足覺觀。
　汪道貫引首。
　有張正蒙、劉之誼、馬汝謙等
跋（馬湘蘭初名汝謙）。
　畫佳。有沈周、謝時臣風貌。

顧知　山水卷
　紙本。
　粗筆，似程正揆。劣。

京1—1559
葉澄　停琴煮茗圖卷
　絹本。
　嘉靖庚寅作。
　佳，墨色重。
　葉又有《雁蕩山圖》。

京1—1560
葉澄　桐陰漫步圖卷
　絹本。
　款：葉澄。
　真，然不如上幅。

一九八四年六月八日
故宮博物院

京1—5512
黃慎　雜畫冊
　紙本，水墨。横幅，十二開。
　乾隆甲子作。
　平平。

京1—5521
黃慎　人物花卉冊
　紙本。横幅，十二開。
　無年款。
　人物設色，劣。花卉水墨，佳。

京1—5524
黃慎　雜畫冊
　紙本，有設色者。横幅，八開。
　無年款。
　精。

京1—5511
黃慎　花卉冊
　直幅，八開。
　乾隆五年款。
　五十四歲。

有自對題。
精。

京1—5104
高其佩　指畫冊
　絹本。直幅，十二開。
　無年款。署“其佩”。
　真而不佳。

高其佩　指畫洛神賦圖冊
　絹本。
　真而劣。

京1—5100
高其佩　指畫冊
　紙本，水墨。對開，十開，
直幅。
　康熙壬辰。
　佳。

京1—5098
高其佩　雜畫冊
　紙本。十開，對開改横冊。
　庚辰五月作。
　陳奕禧對題。
　後有陳氏題，稱“爲本宗韋之

員外弟以指頭作畫……"

佳。

京1—5106

高其佩　人物册

　絹本。十二開。

　無款，有印記。

　全部畫鍾馗。

　精品。

京1—3664

黃淼　花卉册

　絹本。十開。

　款：天湖，濟之。

京1—5196

吳俶　花卉册

　十一開。

　庚辰秋。

　後有王撰題。八十歲。

　康熙人。

王端淑　山水册

　王思任之女。

沈宗敬　山水册

　八開。

有臣字印。

京1—4352

周銓　花卉册

　紙本，設色。十二開。

　不佳。

京1—5532

高翔　陸游詩意圖册

　紙本。八開，對開改橫册。

　有乾隆丁未人題。當作於此

前，平平。

京1—5531

高翔　山水册

　一開。

　金農題畫。

　姚世鈺、汪士慎題。

京1—5625

李方膺　花卉册

　紙本。八開。

　乾隆癸酉。

　對題有印及倣宋字書題。

京1—5623

李方膺　梅花册

紙本。橫幅，十八開。
乾隆十六年作。
佳。

京1—5619
李方膺　花卉册
　紙本，水墨。直幅，十二開。
　乙卯十月作。
　真，不佳。

京1—5622
李方膺　梅花册
　紙本，水墨。橫幅，十開。
　戊辰十月寫於安慶。
　佳。

京1—5319
華嵒　山水册
　紙本。橫幅，八開。
　壬寅作。
　康熙六十一年，四十一歲。

京1—5332（《中國古代書畫目録》
爲5331）
華嵒　花鳥册
　紙本。八開，對開改橫册。
　乙丑作。

六十四歲。
佳。

京1—5315
華嵒　山水册
　紙本。橫幅，十二開。
　乙未作。
　三十四歲。
　真。

京1—5343（《中國古代書畫目録》
爲5341）
華嵒　花卉册
　紙本。十二開，直幅。
　甲戌作。
　七十三歲。

京1—5656
黃應元　雜畫册
　紙本。方幅。
　乾隆元年。
　畫鈐“應元”、“啓三氏”二印。
　挖黃應元款，擬改黃慎，未改
成，有痕跡。
　黃慎對題。

京1—4816
吴叔元　山水册
　紙本。十二開，直幅。
　丙申。
　即吴麐，乾隆時人。

京1—5458
汪士慎　梅花册
　八開。
　乾隆六年。
　徐石雪物。
　佳。紙霉。

京1—5459
汪士慎　梅蘭册
　紙本。十開，對開改橫册。
　壬戌。
　徐石雪物。

汪士慎　花卉册
　有設色花及墨梅。
　無年款。

京1—5096
柳壻　山水卷
　紙本。
　無款印。

有龔賢題，稱之爲柳生。
佳。金陵人。

何其仁　蘭竹卷
　紙本。
　劣甚。

京1—5281
左楨　山水卷
　紙本，水墨。
　壬辰，爲牧仲老社兄作。
　佳。

京1—4800
楊涵　梧桐卷
　丁卯作。鈐“雲笠涵”白。

京1—4257
朱㸑　花果卷
　絹本。
　款：傳縈。縈作“㪙”。
　周養厂跋。

京1—5567
馮仙湜　山水卷
　紙本。
　題：倣一峰小景。

後有王士禛題，非親筆。

京1—3969
查士標　山水卷
　　高麗紙本，水墨。

京1—3878
釋髡殘　臥遊圖卷
　　癸卯款。有長題，爲靈公作。
　　五十二歲。
　　前有程正揆書引首。
　　有程正揆、宋曹題。

京1—4086
施餘澤　山水卷
　　施潤章題。

京1—4729
石濤　山水卷
　　紙本，水墨。
　　前半劣，後半稍好。款劣，
偽本。
　　入目加△。
　　謝云真，啓、徐云偽。

京1—4702
石濤　梅竹詩畫合璧卷

紙本。
丁巳。
李一氓物。
真。後有詩，題"先嚴作令貴
邑"云云，於研究石濤史料大有
關係。
啓云：是石濤代人鈔録，非自
作詩。

京1—5224
蔣廷錫　花卉册
　　水墨。十二開。
　　康熙戊戌。
　　真品，劣。

京1—5225
蔣廷錫　牡丹册
　　十六開。
　　壬寅作。
　　精。代筆，如意館畫手。

京1—3935
查士標　山水卷
　　康熙己酉，玉介上款。
　　佳。

京1—4372
沈治 山水卷
　紙本。長卷。
　癸丑。款：約庵治。
　極似項聖謨。

京1—4257
朱耷 花卉卷
　絹本。
　每段有題，鈐"一笑而已"白
長方印。
　前有"褱古堂"白長印。
　與上卷原爲一卷。

京1—3957
查士標 幽壑流泉圖卷
　紙本，水墨。
　己巳作。

京1—4777
吳宏 山水卷
　紙本，淡設色。
　精。

京1—3691
謝彬 佟寧年像卷
　絹本。

甲戌。題爲静翁作。
　查士標、何采題。

京1—3687
謝彬 漁樂圖卷
　紙本，淡設色。
　戊午。
　劣甚。

京1—3689
謝彬 成晉徵像卷
　紙本，水墨白描。
　辛酉款。
　趙吉士題。（即撰《寄園寄所
寄》者）

京1—3610
丁耀亢 夢遊石梁圖卷
　順治戊戌。
　馮溥、高珩等題。

京1—4091
高岑 石城積勝圖卷
　紙本，設色。
　無款。
　有辛酉紀映鍾、龔賢題。
　佳。

京1—5091
柳埅　山水卷
　　紙本，水墨。
　　康熙壬子寫此，癸酉清和補圖。

京1—4243
朱耷　蔬果卷
　　紙本。
　　己卯春日寫，八大山人。
　　七十四歲。八字作二點。
　　佳。

京1—4056
龔賢　奇樹圖卷
　　紙本。殘册二片裱卷。
　　真。

京1—5112
何其仁　蘭花卷
　　紙本，水墨。
　　辛未。
　　康熙。

京1—4195
梅清　山水卷
　　二段：一倣李營丘梅花書屋，
　一黃山。

李一抿物。
皆佳。

京1—3390
鄒之麟　山水卷
　　紙本。
　　辛卯。
　　真。

京1—4196
梅清　梅花卷
　　紙本。
　　爲時翁老夫子作。

京1—3495
釋普荷　山水卷
　　紙本。
　　淡墨簡筆。

京1—4297
呂煥成　西園雅集圖卷
　　絹本。
　　丁未秋日，舜江呂煥成寫。
　　老蓮後學。

京1—4943
王槩　江山臥遊圖卷

絹本，淡色。

庚午款，牧翁上款，挖去
"牧"字。

爲宋犖作。

京1—4951

王檗　老樹平沙卷

紙本，水墨。袖卷。

王翬乙丑題。

簡筆，佳。

京1—4945

王檗　龍舟競渡圖卷

丁丑，見翁上款。

爲張見陽作。

佳。

王檗　萬山積雪圖卷

無款。

有宋犖印、"寶笈三編"印。

未可必其爲王檗。

京1—3970

查士標　竹石卷

紙本。

真而劣。

京1—5566

馮仙湜　山水卷

絹本。

辛丑作。

藍瑛大弟子。佳。

京1—5035

陸㬎　山水卷

紙本，淡設色。

陸畫中佳品。

京1—4632

文點　秋江圖卷

紙本，水墨。

癸未畫。

文派。

京1—3623

戴明説　山水卷

紙本。

壬申作。

京1—3453

王鐸　花卉卷

紙本。

己丑作。

汪後來　羅浮送別圖卷
　　紙本。
　　後有諸何題，甚多。

柳埳　倣山樵山水卷
　　劣。

京1—3988
欽揖　山水卷
　　紙本，淡設色。
　　丁未作。
　　真。

京1—3789
程邃　山溪釣隱圖卷
　　紙本，水墨。
　　晚年。手抖，綫斷續。

釋弘仁　山水卷
　　紙本，水墨。
　　題：漸江學人弘仁。丙子新秋。

　　二十七歲。必偽。
　　資。

京1—2489
徐安生　蘭竹卷
　　紙本。
　　丁巳。
　　女史。

京1—3936
查士標　臨米友仁雲山卷
　　小卷。
　　庚戌十月。
　　五十六歲。
　　高江村印。
　　佳。

京1—3971
查士標　晴江漁艇卷
　　高麗紙本。

一九八四年六月九日
故宮博物院

京1—5695
王桂蟾　花卉軸
　款：緑雲女史王桂蟾。
　王文治題。

京1—4335
唐宇全　倣倪山水軸
　紙本。
　庚子，爲唐光作，"清霞山樵全"。
　光即畫荷之唐芠，宇昭之子，宇全之姪。
　時惲、王均主其家。
　佳。

錢見　松桂圖軸
　紙本。長軸。
　款：八十老人書。鈐"錢見之印"。
　有耿信公藏印。
　約明萬曆。未可必爲見畫。

京1—6075
駱綺蘭　花卉軸

紙本。
己未。
王文治題。

京1—5689
陳惠　梅花軸
　紙本。
　隸書款。鈐"陳惠之印"、"孟穌氏"方白。
　明萬崇間。

京1—6691
銀漢　秋景山水軸
　絹本，淡設色。
　戊辰嘉平寫於延令張氏……
　似藍瑛，又有金陵意。

京1—6714
□元昭　五瑞圖軸
　紙本。
　無款。
　張力臣題其上，稱爲元昭作。
　上有"甲子"葫蘆印。

京1—3651
姜師周　蘭森毓秀圖軸

京1—5993
江浩　梅竹幽禽圖軸
　　紙本。
　　篆書款，題倣白陽。
　　上有壬辰潘恭壽題。

陳寬　煙麓觀泉圖軸
　　絹本。
　　丁卯九月作。
　　清初倣明張、蔣者。

京1—5138
官銓　山水軸
　　絹本。
　　丙子菊月，胖枝官銓。
　　極似龔半千，佳。

京1—6738
崔衡湘　仕女軸
　　絹本。
　　清代宮妃像。

京1—6681
文穆　倣倪山水軸
　　紙本。
　　己巳作。
　　明清之際，字似董，畫似董、查。

京1—6260
胡智珠　芙蓉疏柳圖
　　辛巳。

京1—5785
徐岡　竹菊麻雀圖軸
　　紙本。
　　辛巳。
　　學新羅。

京1—4799
程功　山水軸
　　紙本。
　　康熙丙戌，“柯亭程功”。
　　佳，畫在漸江、查士標間。

京1—5136
王無愆　山水軸
　　綾本。
　　戊寅作。
　　王鐸之子。康熙。

京1—4817
何璉　山水軸
　　紙本。
　　丙戌，何璉。
　　山水在煙客、廉州之間。

嚴冠　梅花軸
　紙本，水墨。
　嘉慶壬申。

京1—5289
周攀　詩意圖軸
　淡設色。
　辛巳。款：月伴山人周攀。
　佳，有金陵意。

錢溥　荷花軸
　紙本。
　退色。

京1—6771
清佚名　王士祜小像軸
　上有程邃、汪楫、吳嘉紀、孫
枝蔚、錢良擇題，陳維崧邊跋，
均題爲王東亭像。
　士禛之兄。
　舊題戴蒼。畫中無款印，跋中
亦未提及戴畫。

京1—3614
劉祥開　□華胤授經圖軸
　絹本。
　法若真題。

韓潤　梅花軸
　紙本。
　款：愚村。
　吳山尊題。
　題以指代筆，實爲筆畫。

京1—5872
朱蘭圃　臨李唐山谷觀瀑圖軸
　紙本。
　翁屬朱臨。
　上下題滿，有翁方綱、謝啓
昆等。
　佳。

京1—6697
□若水　新柳詩意圖軸
　紙本，設色。
　清中期。

京1—4820
陳于來　秋山客話圖軸
　絹本。
　極似老蓮。亦明清之際作品。

朱琰　指畫梅花軸
　紙本。
　款：笠亭。

畫上有杭世駿題。

京1—3303
殷湜　捷報圖軸
　　絹本。
　　壬申。鈐"伊衡"。

京1—4320
張翥　王士禄像軸
　　絹本，設色。
　　"峕癸卯菊月寫，古琅張翥。"
　　冒襄題。

京1—3886
朱士瑛　長蕩荷風軸
　　紙本。小幅。
　　倣仇能手。

范利仁　花卉軸
　　金箋。殘屏之一。

京1—3645
王鼎　寒山詩意圖軸
　　絹本。
　　古燕王鼎。
　　清人倣古，染絹。（或以爲
元明）

京1—3837
王無忝　山水軸
　　紙本，水墨。
　　丙辰。

范岳　棧道雪霽圖軸
　　紙本。
　　松江後學。

趙試庸　仕女圖軸
　　絹本，設色。
　　畫仕女秤一鼎。
　　清初。

熊珥　竹亭漫步圖軸

張桂　歲朝圖軸
　　紙本。
　　女史。

京1—5291
曹潤　山水軸
　　紙本。
　　癸巳款。
　　楊晉題。
　　倣王石谷。

京1—3581
楊補　秋景山水軸
　絹本。

朱九齡　梅花軸
　水墨。
　李晴江後學。歷陽人。

京1—6074
駱綺蘭　花卉軸
　紙本。
　乙卯。
　佳。

京1—4321
韓曠　山水軸
　癸卯。
　松江後學。

京1—5001
方膏茂　花卉軸
　綾本。
　戊辰作。
　桐城之方。

鄒擴祖　臨邊壽民茶具圖軸
　紙本。

原作在歷博。

張穎　山水人物軸
　絹本。

京1—6149
蔣和　竹菊圖軸
　紙本。
　蔣衡之子。

京1—3191
顧見龍　平岡扶杖軸
　絹本。
　"癸巳春日寫，婁水顧見龍。"
　吳偉業題。
　真而佳。

京1—4369
李琰　山水軸
　丁未，爲子翁作。
　極似高岑，典型金陵風格。

京1—5280
王正　花鳥軸
　絹本。
　庚寅。
　平平。

趙體昀　蘆雁圖軸

童增　花卉軸
　紙本。
　己丑。
　學沈銓者。

京1—6076
駱綺蘭　芍藥軸
　紙本。
　王文治題。

京1—5263
顧昉　山水卷
　絹本。
　康熙己卯。
　石谷風格。

顧昉　臨錢選浮玉山居圖卷
　紙本。

京1—4932
楊晉　歲寒三友圖卷
　紙本。
　戊戌，七十五歲作。
　本色。

京1—4927
楊晉　□履貞像卷
　絹本。
　甲子新春作。
　四十一歲。
　韓菼、繆彤跋。

京1—4937
楊晉等　七家合作花卉卷
　紙本。
　楊晉、季瑞、陳政、黃衛、徐
　玫、王雲（己酉七十八歲作）、
　虞沅。

京1—5150
張登龍　酌泉圖卷
　絹本，設色。
　一男一女像。己卯。
　孔尚任等題。

京1—5114
黃鼎　山陰秋塾卷
　康熙甲午款。
　楊大瓢題。
　寶蘊樓印。
　佳。

京1—4100
陳舒　花卉蔬果卷
　絹本，淡設色。
　庚申六月十四日，浙民陳舒。
　張鵬翀跋。

京1—5101
高其佩　指畫龍圖卷
　絹本，水墨。
　康熙己亥。
　四十八歲。

京1—4179
徐枋　梅花卷
　紙本，水墨。

京1—5047
王雲　山水卷
　絹本。
　康熙庚寅秋，王雲補圖。
　阮元、吳甫等題。
　佳。

京1—5113
黃鼎　溧陽溪山圖卷
　丁亥。
　沈宗敬、查士標、查嗣瑮、顧

嗣立、曹三才、陳奕禧、宋至、
王頊齡、張鵬翀題。
　潦草。

韓鑄　山水卷
　紙本，設色。
　粗筆，似黃賓虹。

京1—5572
韓鑄　山水卷
　設色。
　雍正十二年。
　大粗筆，模糊畫法。

京1—5059
武丹　山水卷
　設色。冊改卷。
　五畫五題。
　朱亦邁等題。

京1—5243
釋上睿　繡谷送春圖卷
　絹本，設色。
　己卯，爲樹存作。
　王翬題於畫上。
　尤侗題，張大受、高不騫、王
鳴盛等跋。

京1—4934
楊晉　梅蘭竹菊卷
　庚子七月作。
　真而劣。

丘岳　臨王蒙丹山瀛海圖卷
　紙本。
　乙未。

京1—4171
羅牧　山水卷
　綾本。
　二段。中夾臨《蘭亭》及書
陶詩。
　戊午款。
　第二段畫佳。

羅牧　拳石卷
　紙本。
　劣甚，然是真。

楊晉、惲壽平　合作余懷巾箱
圖卷
　紙本。
　刮去真款，另加假惲、楊題。

王雲　花果卷

絹本，設色。
戊申款。
真。絹黑。

京1—5144
莫奎　山水卷
　綾本。
　壬申作。
　佳。

京1—4009
張恂　他山求友圖卷
　紙本。
　爲其子湛兒畫。
　方亨咸跋。
　極似程邃。

京1—4646
高簡　滄浪話別圖卷
　紙本。
　辛巳作。
　六十八歲。
　宋犖、宋至、宋致、宋筠、馮
景諸跋。

京1—4178
徐枋　松鱗書屋圖卷

絹本。

爲南明詞丈畫。

即方夏。

後有方夏自書《松鱗書屋賦》。

畫倣文。均真。

京1—4316

孫沅如　山水卷

　絹本。

　庚戌，微道人沅如。

　本日共閲100件，間有未記者。

一九八四年六月十一日
故宮博物院

京1—5770

王宸　對床風雨圖冊

　　紙本，水墨。一開。

　　辛巳。

　　趙翼題。

　　有董意。

京1—5772

王宸　書畫冊

　　紙本。橫幅，八開。

　　對開書畫各半。

　　辛卯款。

　　五十二歲。七十八歲死。

　　劣甚。

京1—5771

王宸　山水冊

　　紙本。十二開，橫幅，對開

改冊。

　　辛卯作。

京1—5774

王宸　棠陵十二景山水冊

　　紙本，水墨。十二開。

癸卯作，畫柳州山水。

六十四歲。

虛齋印。

佳。

京1—5778

王宸　瀟湘八景冊

　　八開，書畫對題，改橫冊。

　　辛亥七十二歲作。

　　不佳。

京1—5782

王宸　倣古山水冊

　　九開。殘冊。

　　虛齋題籤。

　　佳。

京1—5717

王玖　山水冊

　　蔣溥、彭啓豐等對題。

　　劣。

京1—5715

王玖　山水冊

　　紙本。八開。

　　戊寅款。

　　倣石谷。

京1—5718
王玖　山水冊
　十二開，直幅，小冊。
　劣。

京1—5586
方士庶　雜畫冊
　紙本。十六開。
　庚午。
　有虎、鵝，臨沈氏、韓氏園林
圖六幅，又山水。

京1—5585
方士庶　臨古山水冊
　十開。
　倣王、倪、黃諸家。
　內一倣巨然丁巳作。
　有癸亥詩草。
　鈐"偶然拾得"小白方。
　佳。

京1—5652
陳馥　花卉冊
　十二開。
　無陳氏本款。
　鄭板橋乾隆戊辰題畫上，曰：
"松亭陳馥寫，板橋鄭燮題。"

京1—5651
陳馥　蘭竹冊
　十二開。
　乾隆八年作。
　倣李晴江，字有鄭意。

鄭燮　蘭竹冊
　絹本。八開，橫幅。
　徐、劉以爲僞，楊、啓、謝
以真。

李師中、李世倬　山水冊
　橫幅。
　李師中二開，李世倬六開。
　李師中不知何人。李世倬僞本。

京1—4956
項均　梅花冊
　水墨。十二開，對開。
　乙卯，爲翁覃溪倣金農。

京1—4815
王萬藻　山水冊
　紙本。十二開。
　甲子款。
　倣古，劣，似片子。

京1—3536
蕭雲從　山水屏
　綾本。四條。
　篆、隸、行、楷書詩句。無款。
　不佳。

京1—3621
劉度　匡廬瀑布西湖勝概等圖屏
　絹本。十條。
　末幀署：畫十大名山……壬
辰作。
　康熙。
　藍瑛之徒。此畫細筆，不類藍。

京1—3449
王鐸　西山紫翠圖軸
　紙本。
　有己丑款。蠅頭小楷書。
　詩塘另紙又自題。
　精。山水似有倣范寬處。

京1—3437
王鐸　竹圖軸
　紙本，水墨。
　癸未作。
　五十二歲。

京1—3434
王鐸　蘭花軸
　綾本。
　崇禎十四年。

京1—3798
吳偉業　長安清夏圖軸
　紙本，水墨。
　爲程正揆作。
　佳。

京1—3796
吳偉業　山水軸
　紙本，水墨。
　丁未，寫於獅林精舍。
　張、龐物。

京1—3797
吳偉業　倣山樵山水軸
　綾本，水墨。
　爲徽翁作。

京1—3742
鄭旼　黃山九龍潭圖軸
　紙本。
　癸丑，爲驚遠道兄作。

京1—3748
鄭旼　倣大癡山水軸
　　紙本。
　　爲彝重道兄作。無年款。
　　不如上軸。

京1—3749
鄭旼　黃山鳴弦泉圖軸
　　紙本。
　　無年款。
　　佳。

京1—3675
查繼佐　秋景山水軸
　　爲猶翁作。

京1—3786
程邃　渴筆山水軸
　　紙本。
　　癸丑，客邗上董子祠作。
　　佳。

京1—3885
顧殷　臨沈周休休庵圖軸
　　紙本。
　　康熙壬申。

京1—3393
鄒之麟　山水軸
　　水墨。
　　題：昧庵閒設。下鈐印。
　　繁筆，有宋元意。佳。

京1—3394
鄒之麟　山水軸
　　"端陽日爲試筆設，昧庵。"

謝彬　戲蛛仙人圖

京1—3688
謝彬　畫像
　　絹本。
　　庚申。
　　諸昇補景。
　　佳。

京1—3693
謝彬　楓林停車圖軸
　　紙本。

京1—3497
釋普荷　漁樂圖軸
　　紙本。

京1—3496
釋普荷　輞川圖意軸
　綾本。

京1—3843
張學曾　山水軸
　花綾本。
　甲午中秋倣吳仲圭，爲巽翁作。

京1—3845
張學曾　倣倪山水軸
　紙本。
　丙申。
　虛齋物。

京1—3535
蕭雲從　張無垢持書照明圖軸
　紙本，設色。

京1—3529
蕭雲從　山水圖軸
　紙本。
　七十二翁……
　補，染紙。

京1—3523
蕭雲從　雪景山水圖軸

　紙本。
　庚寅除夕。
　細筆。

京1—3529
蕭雲從　修竹龍吟圖軸
　紙本。
　七十一翁。
　精於上幅。

京1—3993
汪之瑞　樹石軸
　紙本。
　己丑。
　有查士標題於畫上。

京1—3992
汪之瑞　山水軸
　甲申冬十二月。款：黃海汪之瑞。

京1—3995
汪之瑞　山水軸
　紙本。
　查士標題，云：乘槎每不肯余
畫……

京1—3561
王鑑　倣黄陸璽密林圖軸
　紙本。
　庚戌款。
　徐云：畫上題是王時敏筆，只
署款"王鑑"二字是王鑑筆。畫
爲王時敏畫，有王鑑補綴處。

京1—3553
王鑑　倣梅道人山水軸
　絹本。
　癸卯款。
　平平，不佳。

京1—3564
王鑑　山水軸
　金箋。小幅。
　壬子。
　挖上款。劣。

京1—3414
王時敏　山水軸
　紙本。
　乙卯。
　二十四歲或八十四歲。
　乙字後補，卯字有下半，應是
丁卯，早年筆。

三十六歲。
　學董。

京1—3910
施溥　蘭竹卷
　紙本。
　乙丑作。
　藍徒。

李堅　帆影圖卷
　綾本。
　題：沔水李堅。
　胡介祉引首，康熙甲子書。

京1—4106
陳舒　花卉卷
　紙本，淡設色。
　款：原舒。
　寫意花卉。

京1—5264
顧昉　補松圖卷
　紙本，水墨。
　王澍書引首，後又長題。又蔣
衡題。
　佳。

京1—4961
翁嵩年等　山水卷
　爲慢亭作，壬午畫。
　又曾瑛癸未畫，卷後並長題，
學董。

京1—5550
王土　花卉卷
　紙本。
　庚子。
　康熙人，周之冕後學。

京1—5019
尚濱、殳睿　合作樸園圖卷
　絹本。
　己巳秋七月合作，吳門殳睿、
尚濱。
　朱竹垞引首，己巳二月作。
　爲子翁張老夫子作。

京1—4031
諸昇　竹石卷
　絹本。
　乙卯寫，爲公珮作。
　佳。

京1—4370
汪文柏　蘭花卷
　紙本。
　康熙庚午作。

京1—4660
高層雲　江村農作詞意卷
　爲高士奇畫，康熙戊辰。
　後高士奇楷書題。

京1—3602
王貽槐　蘇門高士圖卷
　紙本。
　吳偉業書長歌。

京1—4652
高簡　友琴圖卷
　絹本。
　"一雲山人高簡臨李龍眠筆。"
　佳。

京1—5124
黃鼎　山水卷
　紙本。
　雍正七年作，"時年七十"。
　本色，平平。

京1—4008
張恂　山水卷
　紙本。
　侯寶璋捐。
　極似程邃。

京1—5131
田賦　雪景山水卷
　絹本。
　庚午款。
　藍瑛後學。

京1—4801
釋知空　山水卷
　花綾本
　康熙庚戌款，知空。鈐"□蘊之印"白、"麻上人"白。
　又康熙庚戌擔當題，"時年八十"。

京1—4682
徐釚　移居圖卷
　自書引首。
　爲綸霞作。
　即田雯。

何廣　蘭竹卷
　紙本。

翁嵩年　山水卷
　紙本。
　牧翁上款。

黃鍾　竹石卷
　綾本。
　劣。

京1—5293
陸鴻　天地秋思卷
　紙本。
　癸卯。
　康熙二年。

京1—3648
朱睿瞀、獨任、胡玉崑　三家合卷
　胡絹本，餘紙本，散片合裝。

京1—5115
黃鼎　寫放翁詞意山水卷
　紙本。
　丙申作。
　三十七歲。

沈宗敬、繆曰藻題。
倣倪、黃。佳。

京1—4643
高簡　探梅圖卷
紙本。
己卯二月倣唐六如筆法。
宋犖題。
諸璽全。
《佚目》物。

京1—4960
姜實節　雲山圖卷
袖卷。
甲申。
佳。

京1—3528
蕭雲從　山水軸

紙本，淡設色。大軸。
甲辰冬。

張應召　達摩圖軸
庚戌。
佳。

京1—3690
謝彬　淮泗報捷圖軸
絹本。大軸。
八十歲作。
辛酉毛先舒題。

京1—3551
王鑑　山水軸
金箋。
癸卯。

一九八四年六月十四日
故宮博物院

京1—5904
羅聘　倣趙孟堅水仙冊
紙本。十二開，對開改橫冊。
鈐"羅聘"白、"兩峯"白。
末題：兩峯道人羅聘寫。
後有鮑問梅壬子跋，云倣趙
孟堅。
白描，佳。

京1—5894
羅聘　雜畫冊
紙本。橫幅，十開。
戊戌款。蕉、梅、枇杷、
燕……
佳。

京1—5903
羅聘　倣陳道復花卉冊
紙本。十開，對開改橫冊。

京1—5891
羅聘　梅花冊
紙本。六開。
乾隆壬辰。

四十歲。
畫上有天柱題。

京1—5908
羅聘　獨步圖
片子。
一人背立。

京1—5893
羅聘　雜畫冊
紙本。十開。
蝦、蛇、蟻、蝸牛等。
甲午。
四十二歲。

京1—5906
羅聘　指畫冊
紙本。八開。
爲敬軒畫。款：喜道人羅聘。

京1—5909
羅聘　雜畫冊
小冊，十開。
無本款。
姚鼐小楷對題，題爲兩峯。
姚鼐必不真。

京1—5910
羅聘　佛像冊
　紙本。十二開，對開。
　末有款：前身花之僧羅聘敬寫。
　極似金農，可證此類金農畫爲
羅代筆。

京1—5888
羅聘　花卉冊
　著色。對開改橫冊，十二開。
　"朱草詩林中人畫"，辛巳作。
　二十九歲。
　佳。

京1—5890
羅聘　蘭花冊
　絹本，水墨。橫幅，八開。
　乾隆己丑。
　三十七歲。
　佳。

京1—5900
羅聘　雜畫冊
　六開。
　竹、松等。
　乾隆庚戌作。
　五十八歲。

羅聘　花卉草蟲冊
　設色。十開。
　畫甚佳，風格、款印均不類。
　參。

京1—5433
李鱓　畫冊
　紙本。十開。
　花、鳥。
　甲寅款。
　雍正十二年。
　佳。

京1—5441
李鱓　花鳥冊
　紙本。橫幅。
　晚年，不佳。
　壬申，癸酉。鱓作鱓。
　乾隆十七年，六十七歲；乾隆
十八年。

京1—5434
李鱓　花卉冊
　紙本，設色。橫幅，十二開。
　雍正乙卯作。
　十三年，五十歲。
　佳。

京1—5445
李鱓　花卉册
　紙本，水墨、設色。十開，對開改橫册。
　款作"鱓"。

京1—5442
李鱓　寫生册
　紙本。八開，直改橫册。
　壬申，癸酉。
　乾隆十七年，六十七歲；乾隆十八年。

京1—5431
李鱓　書畫册
　十開，直幅，小册。
　畫三開。
　雍正五年二月作。
　四十二歲。
　黄樹穀引首。

京1—5440
李鱓　花卉册
　絹本。直幅，十二開。
　乾隆十二年。
　六十二歲。
　本色。

京1—4808
吕學　狩獵圖卷
　紙本，淡設色。
　無款。鈐"吕學之印"。
　清初。

京1—5776
王宸　臨瀟湘圖卷
　紙本。
　乾隆五十五年。爲菊洲臨。
　對臨本。

京1—5779
王宸　臨瀟湘圖卷
　紙本。長卷。
　壬子。
　王文治爲録王鐸、董其昌等跋。
　自運，非對臨者。

京1—5130
陳書　羅浮叠翠卷
　紙本。
　《佚目》物。

京1—5127
陳書　四子講德圖卷
　絹本，設色。

畫上有雍正二年錢陳群題。
後錢陳群書《四子講德論》。
《石渠寶笈》著錄。

京1—6488
朱齡　清溪煙雲圖卷
　紙本，淡設色。
　有丁未自題。
　明清之際？

京1—5864
周尚文　倣石田山水卷
　紙本，設色。
　乾隆。

京1—5741
徐堅等　十九家畫松卷
　紙本，水墨。
　徐堅、張棟、管希寧、陶鼎、
蔣良錫、沈道灝等十九家，畫
二十二棵松。

京1—5149
徐溶　山水卷
　紙本，水墨。小卷。
　"康熙癸巳，杉亭徐溶寫。"
　石谷弟子。倣王石谷，極似。

京1—5259
圖清格　蘭花卷
　紙本，水墨。
　甲午八月作。
　乾隆。

鄭燮　蘭竹卷
　前竹後蘭，有長題。
　僞劣。
　資。

邵珩　蘭花卷
　紙本，水墨。
　庚申款。
　康熙。劣。

京1—5378
高鳳翰　蕉竹卷
　綾本，設色。長卷。
　"南邨潑墨。"康熙丙申。
　三十四歲。
　真而不佳。

李世倬　黃梅花圖卷
　紙本，水墨。
　佳。

京1—6157
孟覲乙　花卉卷
　　紙本，設色。
　　寫意。爲詩龕作。

京1—5238
徐玟　江南春圖卷
　　絹本。袖卷。
　　壬午秋九月寫。
　　《石渠》物。
　　傚惠崇《江南春》。王石谷弟子。

京1—5408
高鳳翰　嶽氣圖卷
　　紙本，設色。
　　高左手補景，庚申作，爲潤之
畫像。
　　乾隆五年左手書《嶽氣歌》。
　　有盧見曾題。

京1—5396
高鳳翰　冰痕雪影圖卷
　　紙本。
　　雍正戊申作。
　　四十六歲。

京1—4765
釋萬个　竹石圖卷
　　紙本，水墨。
　　己丑作於楚昭陽之官舍。款：
合水萬个。
　　倣八大。劣。

京1—4308
沈樹玉　竹蝶卷
　　紙本。小卷。
　　《佚目》物。
　　清初畫。

京1—5305
顛道人　花卉卷
　　紙本，水墨。
　　庚寅。
　　康熙末。

京1—5427
許永　蔬果寫生卷
　　紙本，設色，没骨。
　　雍正二年。

京1—4032
吕學、諸昇、沈陛、章聲等　雜
畫卷

京1—5773
王宸　琵琶行圖卷
　紙本，水墨。
　丙申。

京1—5193
馮景夏　山水卷
　絹本，水墨。短卷。
　無款。鈐有"景夏"朱。
　乾隆戊辰其子鈐題贈人者。
　畫倣董。

京1—5559
唐英　山水卷
　丁未作。鈐"唐英之印"、"儁
公氏"。
　即燒唐窰者。

京1—5739
徐堅　前後赤壁賦圖卷
　乾隆壬午款。
　臨文、唐之作。

京1—5382
高鳳翰　見可園六十六松書屋圖
　絹本，設色。
　康熙辛丑書《六十六松歌》。

三十九歲。

京1—4113
祝昌　山水卷
　紙本，設色。小卷。
　倣漸江。漸江弟子。

京1—5230
馬元馭　琳池魚藻圖卷
　絹本。
　乙亥四月，倣趙克夐。
　二十七歲。
　錢陸燦題，八十四歲。極似
錢穀。
　佳。

京1—5775
王宸　湘江唱和圖卷
　紙本，水墨。
　庚戌，與畢沅自柳州江行經湘
江至長沙畫此。

京1—4785
毛錫年　溪山煙雨圖卷
　紙本，設色。
　康熙庚午。
　又自題引首及詩。

京1—5555
李世倬　長江萬里圖卷
　紙本，水墨。
　"李世倬敬寫。"

京1—5569
馬荃　花卉卷
　紙本，重色。
　己未作。

京1—5552
李世倬　對松山圖卷
　爲琭翁作。
　王文治題首，稱畫爲丁丑作。

京1—5728
蔡嘉　山水卷
　紙本，設色。袖卷。
　佳。

京1—5412
高鳳翰　石卷
　册裱卷。
　畫八開，書二開。
　壬戌，左手畫。
　六十歲。
　佳。（丁巳手殘）

京1—5384
高鳳翰　雲莊春雨圖卷
　紙本，設色。
　雍正甲辰。

京1—5379
高鳳翰　花卉册
　水墨。
　康熙己亥。
　三十七歲。
　與習見晚年者不同。

京1—5584（方士庶補圖部分）
王欽等　明成化諸人登高燕集詩卷
　王欽、薛屋、費俊、方冕題。
　方士庶補圖。

京1—5851
楊良　補莘夫教子圖卷
　紙本。
　有乾隆二十一年李鱓題。又鄭燮、金農等題。

京1—5738
徐堅　臨倪瓚獅子林圖卷
　紙本。

乾隆辛巳臨。
後半多一段。

京1—5742
王三錫　山水卷
　紙本，設色。
　乾隆、沈德潛題。

京1—5781
王宸　瀟湘圖卷
　紙本，水墨。
　甲寅七十五歲畫，自云倣倪迂
之筆寫《瀟湘圖》。

京1—5769
王宸　寒香課子圖卷
　紙本，水墨。

京1—6129
余鵬翀　椒花吟舫圖卷
　乾隆辛丑，畫於宣南法源寺。

俞光蕙　蔬果圖卷
　袖卷。
　海鹽人，乾隆，女史。

京1—5777
王宸　山水卷
　紙本，水墨。
　乾隆辛亥。

京1—5642
王愫　山水卷
　紙本，水墨。袖卷。
　庚子作。

京1—5571
謝淞洲　松竹卷
　紙本。

京1—5716
王玖　香翠圖卷
　丁酉秋，爲雪村寫園景。
　似石谷。

京1—5562
程鳴　山水卷
　紙本。袖卷。
　雍正五年。

京1—5325（《中國古代書畫目録》
爲5324）
華嵒　山水卷

絹本，設色。

雍正八年六月寫於講聲書舍。

四十九歲。

佳，泛色。

京1—5323（《中國古代書畫目録》爲5322）

華嵒　黃竹嶺圖卷

紙本，設色。

雍正七年。

有似石濤處。

一九八四年六月十六日
故宫博物院

釋弘仁　梅花圖軸
　紙本，水墨。
　僞。
　曹寅題，亦僞。
　參。

京1—3817
釋弘仁　山水軸
　紅葉來時引讀書。爲今山先
生寫。
　款不佳。
　參。

京1—3811
釋弘仁　節壽圖軸
　綾本。
　畫松。
　節壽圖。庚子，弘仁敬祝。
　五十一歲。

京1—3809
釋弘仁　山水軸
　紙本，水墨。
　己亥四月作。

五十歲。
康熙丙子查士標題。

京1—3896
法若真　山水軸
　紙本，水墨。
　有七律一首。
　中早年。

京1—3897
法若真　山水軸
　紙本，設色。大軸。
　無款，有印。

京1—3898
法若真　雲山圖軸
　紙本。
　楷書題，不署款，鈐二印。

京1—3893
法若真　山水軸
　紙本。
　七十六歲。九月二日送誠□甥
館歸里。
　佳。

京1—3888
法若真　山水軸
　綾本，淡設色。
　丙辰春仲作。
　五璽全。
　早年。

京1—3894
法若真　松圖軸
　紙本。
　戊辰，爲陽若姻兄七十八壽
作，黃山七十六弟真頌。

京1—3961
查士標　雙松挺秀圖軸
　紙本。
　甲戌款。
　平平。

京1—3953
查士標　擬白石翁林泉邂逅圖軸
　康熙乙丑。
　下有二人物。

京1—3981
查士標　倣米海岳庵圖軸
　紙本。

京1—3939
查士標　秋景山水軸
　紙本。
　癸丑九秋，爲一如畫。

京1—3941
查士標　日長山静軸
　綾本，水墨。
　丙辰，爲象老道年翁作。

京1—3942
查士標　南村草堂圖軸
　紙本。
　丙辰作。
　細筆。

查士標　山水軸
　紙本。
　平平。

京1—3980
查士標　倣倪山水軸
　紙本，水墨。
　爲子先作。

京1—3946
查士標　樹圖軸

戊午作。
大粗簡筆。

查士標　山水軸
　草草。

京1—3984
查士標　蓮稻圖軸
　綾本。
　劣，草。

京1—3978
查士標　倣黃江山勝覽圖軸
　絹本，淡設色。

京1—3945
佚名　多侯像軸
　無款。
　查士標爲補景，丁巳作。
　本色。

京1—3977
查士標、石濤　合作山水軸
　胡肅公題：查翁畫未竟，□□
屬石濤補山成之。兩君畫意不
侔，此幅居然合璧。晴道人肅
公題。

下半查，上半山頭石濤，均
無款。

京1—3982
查士標　梧竹秀石軸
　紙本。
　草率。

京1—3930
查士標　山水屛
　絹本，淡設色。六幅。
　丙午。
　五十二歲。
　爲吳子先之姪吳志行作。壬申
再題時志行又贈其姪耳吉。
　七十八歲。

京1—3944
查士標　空山結屋圖軸
　丁巳秋。

京1—3625
戴明説　倣董源山水軸
　綾本。
　順治乙未進呈本。
　破碎。
　因爲進呈，標準品，故入目。

京1—3622
戴明説　竹石軸
　絹本。
　乙丑。
　破。

戴明説　竹圖軸
　絹本，水墨。
　題便面⋯⋯

京1—3628
戴明説　山水軸
　絹本。
　丙申爲亶初寫。
　有"米芾畫禪煙巒如覯明説克傳圖章用錫"朱文大方印。乃順治所贈銅印。
　倣米。

戴明説　竹圖卷
　水墨。
　爲繹堂畫。

戴明説　竹石軸
　綾本。
　癸亥四月，爲慎徽作。

京1—3630
戴明説　竹石軸
　綾本。
　辛丑，爲魯南親翁作。

京1—3629
戴明説　竹石軸
　爲一士作，戊戌。

京1—3632
戴明説　竹石軸
　綾本。
　甲寅。

京1—3634
戴明説　山水軸
　綾本。

京1—3710
程正揆　山水軸
　紙本。
　丙午，爲上慎作。

京1—3708
程正揆　山水軸
　綾本。
　甲午，爲紫玄作。

釋弘仁　山水軸
　紙本。
　漸江學人畫，進州來先生教。
　真。

京1—3807
釋弘仁　倣倪山水軸
　丙申三月……漸江僧。挖上款。
　四十七歲。

釋髡殘　山水軸
　癸卯冬月，電住道人禿寫。
　五十四歲。
　疑是殘册，下半册。
　款工整，與常見者不類。疑
不真。

京1—3877
釋髡殘　重山叠嶂圖軸
　紙本。
　癸卯夏四月望後二日。
　李一氓物。
　佳。敝。

閻錫純　秋江待渡圖軸
　紙本。

王文治題。
劣。

京1—4348
王含光　竹圖軸
　絹本，水墨。大軸。
　癸卯，"似鶴"爲子翁作。
　明清之際。

京1—5236
侯悦　山水軸
　金箋。
　丙戌款。
　有似藍瑛處。

京1—5062
達真　花鳥軸
　荷花鷺鷥。
　甲申夏日，達真寫。

翟繼昌　仕女軸
　紙本，設色。

京1—5256
秦漣　山水軸
　金箋。
　丙戌款。

張宏、藍瑛後學。

京1—4137
周偉　臨方方壺山水軸
　金箋。
　虎山周偉。

京1—4136
李希膺　山水軸
　金箋。
　似吴宏、藍瑛。
　以上三件與侯悦四幅爲一堂屏。

京1—4759
樊雲　山水軸
　金箋。
　丙戌。
　會公之子。

京1—4807
法樗　山水軸
　綾本，水墨。
　"恭祝楊太老夫子千秋。"
　法若真之子。

京1—3867
文世光　菖蒲軸

紙本，設色。
壬辰午月寫。
萬曆？

京1—4758
樊雲　山水軸
　絹本，淡設色。
　"丙戌秋月，鍾山樊雲。"鈐
　"身生庚戌居向青溪"印。
　可證庚戌年生。

京1—4319
趙廷璧　花鳥圖軸
　金箋。
　癸卯。爲玉翁七十畫。

京1—4349
何友晏　山水軸
　金箋。
　癸卯作。

京1—5063
達真　秋塘野禽軸
　紙本。
　丁未菊月。
　康熙人。

京1—4793
藍孟　山水屛
　絹本。四條。
　倣王蒙、荊浩、王維、巨然。
　極似藍瑛，寫於北方。

京1—4787
藍孟　溪山秋老圖軸
　絹本。
　丁酉作。"耕煙頭陀藍孟。"
　與瑛莫辨。

京1—4789
藍孟　倣米山水軸
　綾本。
　眞而劣。

京1—4786
藍孟　山水軸
　乙巳畫於燕京。
　劣。

京1—4788
藍孟　溪山深秀軸
　絹本。
　倣王叔明，平平。

京1—4790
藍孟　天池石壁軸
　絹本。
　藍派本色。

京1—5966
錢維喬　秋山訪菊圖軸
　紙本。
　引首書"浣靑自題"。
　本圖錢自題：乾隆辛亥七月望日
爲篠如姪寫並題，竹初居士。
　後有畢沅題，稱爲女弟。
　又洪亮吉題，稱爲年伯母。

京1—4984
禹之鼎　賜書硏圖卷
　絹本。
　前自題"賜書硏圖"。"內閣一
統志館纂修興圖官鴻臚寺序班禹
之鼎敬繪。"
　爲王頊齡畫。康熙四十三、
四、六受賜《皇輿表》、《御製詩
集》、《古文淵鑑》、天然硯等，
請禹爲製圖。

京1—4963
禹之鼎　汪蛟門像卷

十二研齋圖。惲南田補景。
款：乙卯秋爲蛟門先生補雲松石
壁圖，並題雜言古體……
四十一歲。精。
　像旁鈐有"禹營丘"、"尚基"
小印，爲禹之鼎畫。畫右下角鈐
有"壽平印"、"園客"……
　潘未、徐卓題詩。
　前有吳綺題。
　阮元題籤。

尤蔭　墨竹卷
　劣。

京1—5221
蔣廷錫　花卉卷
　紙本。
　乙未作，寫於熱河。
　接縫用"漱玉"圓印。
　爲親筆，墨中加赭。

京1—5227（《中國古代書畫目録》
爲5226）
蔣廷錫　花卉卷
　絹本，淡設色。
　雍正辛亥。

張照題。
　親筆。

京1—2711
張應召　牡丹卷
　丁卯秋畫。
　温如玉草書《牡丹賦》。

黄鈺　行樂圖
　潤州黄鈺。
　不知何人，清乾隆以前。

京1—4969
禹之鼎　畫像卷
　紙本。
　王石谷戊寅補景。

京1—6692
鄭松　水閣聯吟圖卷
　絹本。
　畫有北派意。

京1—4975
禹之鼎　夜雨對牀圖卷
　絹本。
　辛巳。
　劉灝及其弟鄡侯像。

宋犖、李振裕、張德純、查慎
行、楊中訥題。
　前有樊樊山題。

京1—5784
郎世寧　像卷
　絹本。
　徐揚補圖。
　上有果親王題。
　永珹題稱爲六叔。
　又紫瓊巖主題。

京1—3396
彭鯤躍　雁圖卷
　辛亥作。

沈銓　花卉卷

生紙，設色。
乾隆戊申作。
天津人，非南蘋。

蔣廷錫　花卉卷
　絹本。
　有漱玉印。
　真。

尤蔭　五洲煙雨圖卷
　嘉慶六年七十歲，爲賓谷作。

京1—5133
施應麟　山水樹石卷
　紙本。
　山水、樹石二段。
　戊寅。

一九八四年六月十九日
故宮博物院

京1—5406
高鳳翰　山水册
　書、畫各五開。
　丁巳，平山回棹圖。
　有丁巳四月十八日題，尚右手。
　均右手，可證四月尚未病臂。

京1—5383
高鳳翰　雜畫册
　十二開。
　甲辰作。
　四十二歲。
　題在末葉。

京1—5394
高鳳翰　雜畫册
　十二開。
　雍正六年戊申。

京1—5385
高鳳翰　舊夢册
　十二開。
　封面自題籤。
　末開畫上題：雍正二年甲辰，

南邨畫册十二葉。
　有對題。
　爲其弟研邨作。
　佳。

京1—5386
高鳳翰　偶然寄意册
　"瑯琊詩畫。"甲辰爲弟研邨
作。有乙巳畫者。
　《登瑯琊臺》諸詩並補畫。
　佳。

京1—5380
高鳳翰　雜畫册
　十二開。
　康熙庚子。

京1—5392
高鳳翰　雜畫册
　紙本。横幅，八開。
　山水、花卉。
　戊申作。
　雍正六年。

京1—5402
高鳳翰　指畫册

八開。
丙辰。

京1—5388
高鳳翰　山水紀遊册
十開。彩。
丙午作，未畢，丁未補完。
自對題。
汪士元印。
精。

京1—5397
高鳳翰　雜畫册
八開。
雍正癸丑作。
十一年，五十一歲。
不佳。

京1—5395
高鳳翰　雜畫册
十開。
戊申。
王存善題。
佳。

京1—5407
高鳳翰　指畫册

六開。
己未作。
原有題，云左手指畫。

京1—5399
高鳳翰　山水册
四開。
乙卯。
不佳。

京1—5400
高鳳翰　書畫册
橫幅，十二開。
乙卯左手畫，左手題。
五十三歲。
佳。

高鳳翰　花卉册
十開，推篷改直册。

高鳳翰　自畫像册
前一開，一翁立松下。
龔翔麟、沈宗敬、陳鵬年等
壬辰題，云“爲南邨先生題踐約
圖”云云。内一詩稱“三十餘年
仕宦頻……”云云。
康熙五十一年。時南邨是三十

歲，可證必非高氏。當是別一名
南邨者，非南皇也。

京1—5381
高鳳翰　山水册
　八開，對開，原裝。
　康熙庚子。
　三十八歲。
　自題邊跋。

京1—5403
高鳳翰　書畫册
　十開。
　書、畫各五開。
　丙辰畫。
　丁巳九月九日自題。
　尚未壞手。

　以上高册全部紙本。

京1—5188
袁江　山水册
　絹本。六開。
　無款。寫唐人詩意，各一句。

京1—5189
袁江　雜畫册

紙本。對開改橫册，八開。
無款。

禹之鼎　竹浪軒圖卷
　絹本。
　畫前隸書"竹浪軒"三字，後
有款，刮去。
　爲樹圃作。款：廣陵禹之鼎寫
照。不真，後寫者。
　有陳祖範、王譽昌、金簡題。

京1—4979
禹之鼎　清涼山莊圖及小像卷
　絹本。
　康熙四十七年作。
　鈐有"必逢佳士亦寫真"白方。
　圖首篆書"清涼山莊圖"。下角
鈐"禹"字圓印。
　藍漣引首。
　精。

京1—4973
禹之鼎　雲山爛漫圖卷
　絹本。
　"辛巳春三月，廣陵禹之鼎敬
繪。"
　前篆書題"雲山爛漫圖"。下鈐

"必逢佳士亦寫真"。

有吳焯等題，爲界淘題。則其爲界淘小像無疑。

京1—4964
禹之鼎　高士奇小像卷
　絹本。
　"甲子夏月，廣陵禹之鼎寫。"
　後高士奇自題七行。
　畫水墨，有藍瑛、龔賢意。

京1—4219
禹之鼎等　三家畫金焦圖卷
　紙本，水墨。
　張見陽引首。
　首段嚴繩孫金山，二段張見陽金焦，三段禹之鼎。
　後有題，嚴壬申題。
　又顧貞觀、秦松齡、毛際可、邵陵等題。
　又高士奇、施世綸、姜宸英三題，他人代書。

京1—4972
禹之鼎　倣文衡山筆寫翁嵩年像卷
　"溪山行旅圖"，隸書。

款：庚辰，爲飴翁作。
即翁嵩年。
山水水墨，類高簡，不似文。

京1—4328
戴梓　出塞圖卷
　絹本。
　丘岳像。
　劣。

京1—4327
戴梓　八景圖卷
　絹本。小片。
　"甲戌秋八月，仁和戴梓圖。"
　劣。

京1—5982
萬上遴　山水卷
　絹本，青綠。

西涯第二圖卷

京1—6275
佚名　由拳雅集圖卷
　畫汪啓淑諸人雅集。
　董棨補景。壬申款。
　由拳在嘉興。

京1—4173
羅牧　山水軸
綾本，水墨。
丁丑秋八月畫於東湖之釣亭。

京1—4174
羅牧　山水軸
紙本，水墨。
癸未畫。

京1—4175
羅牧　枯木軸
自題"牧行者並記"。

京1—4205
梅清　瞿硎石室圖軸
紙本。

京1—4201
梅清　黃山西海門圖軸
綾本。
真而劣。

京1—4206
梅清　雙松圖軸
紙本。
真而劣。

京1—4202
梅清　黃山硃砂庵圖軸
綾本。
真而劣。

京1—4200
梅清　黃山白龍潭圖軸
綾本。
真而劣。

京1—4203
梅清　煉丹臺圖軸
綾本。
真而劣。

京1—4204
梅清　蓮花峰圖軸
綾本。
真而劣。

以上四條爲一堂屏。

京1—4751
梅庚　山水軸
絹本。
辛未，爲綏齋作。

京1—4753
梅庚　松石圖軸
　絹本。

京1—4034
諸昇　竹圖軸
　絹本，水墨。
　戊辰。

諸昇　竹石軸
　絹本。
　加僞明人朱△△款印。劣。

京1—4035
諸昇　竹石軸
　絹本。
　己巳作。去上款。

京1—4030
諸昇　雪竹圖軸
　絹本。
　甲寅小春寫於寶古堂。

京1—4037
諸昇、戴有　合作竹荷軸
　絹本。
　乙丑。

京1—4036
諸昇　山水軸
　絹本。
　"曦庵諸昇寫。"

京1—4149
呂潛　山水軸
　紙本。
　爲冕玉作。
　極似半千。

京1—4147
呂潛　山水軸
　水墨。
　款：遂寧呂潛。
　真而劣。

京1—4144
呂潛　山水軸
　紙本，水墨。
　戊辰款。
　破碎。畫亦劣。

京1—4336
胡玉昆　山水軸
　綾本。
　乙巳，爲武明老親翁作。

京1—4337
胡玉昆　梅竹石軸
　紙本。
　庚戌款。

京1—4188
毛奇齡　荷花軸
　水墨。
　康熙丁丑。

京1—4182
李琪枝　梅花軸
　紙本。
　甲子。
　珂雪之子，日華之孫。

胡士昆　蘭花軸
　絹本。
　劣甚。上款改“愚山”。

京1—3607
彭睿壦　書畫軸
　二片。
　明遺老，順德人。

京1—3608
彭睿壦　蘭花軸

京1—4185
王撰　倣一峰老人山水軸
　小軸。
　戊子作。
　八十六歲。

京1—6258
王杏燕　臨陳洪綬人物軸
　梅花高士。有陳款。
　甲申作。
　當爲康熙甲申。蛟川人。
　劣。

京1—4156
戴本孝　山水軸
　紙本。
　庚子，摹啓南筆。

京1—2678
李存箕　山水軸
　紙本。
　庚申。
　李存箕，字繩之。

京1—2491
蔣藹　長松峻壁軸
　金箋。

癸卯。
康熙。

京1—3835
樊沂　張天師軸
　絹本。巨軸。
　丙午夏日，樊沂敬寫。鈐"浴
沂"白。
　會公之兄。

京1—4013
樊圻　山水軸
　絹本。
　丙午。
　絹暗。

京1—4014
樊圻　山水軸
　綾本。
　丁未作。

京1—4012
樊圻　山水軸
　壬寅夏，爲聖老作。

京1—4020
樊圻　山水通景屏

絹本。十二條。
壬申春五月，金陵樊圻畫。
佳。絹暗。

嚴湛　山水軸
　甲寅，爲慈翁作。
　康熙十三年。
　似無款畫加款。

京1—4329
嚴湛　鞠壽圖軸
　絹本。
　似老蓮。

京1—4674
陳字　人物軸
　紙本，設色。
　款：小蓮。

京1—4673
陳字　梅花山鳥軸
　絹本。
　"小蓮畫於柳橋定香庵。"
　佳。

京1—4669
陳字　摹元人白雲紅樹圖軸

丁亥……七十四老人。

王撰　倣一峰山水軸
　紙本。小軸。
　八十三歲。

京1—4183
王撰　山水圖軸
　甲申，八十二歲作。

徐枋　山水軸
　紙本。
　辛酉小春作。
　款偽。

徐枋　山水軸
　水墨。
　戊辰。
　偽。

徐枋　澄波萬頃圖軸
　紙本。
　偽。

京1—3864
吳焯　柳李園圖軸

　紙本。
　康熙。但非尺鳧。

京1—3862
吳焯　人物圖軸
　絹本。
　乙未花朝。
　康熙五十四年。

吳焯　西園雅集條
　紙本。
　己巳。

京1—3863
吳焯　商山四皓軸
　金箋。
　癸卯爲玉翁呂老先生作，雲間
吳焯。

京1—4062
龔賢　雲壑松陰軸
　絹本。
　佳。

京1—4059
龔賢　山水軸

絹本。
款：石城龔賢。
佳。

龔賢　山水軸
紙本。小軸。
爲良哉作。
僞。

京1—4049
龔賢　山水通景屏
絹本。三幅，巨幅。
甲寅冬爲錫翁作。
精。

京1—4060
龔賢　江村落照圖軸
綾本。

京1—4064
龔賢　溪山晚靄軸
絹本。
款：武陵龔賢。

京1—4047
龔賢　山水軸

絹本。
己酉重陽後二日作。

京1—4063
龔賢　晴雲濕翠圖軸
晚年。

京1—4061
龔賢　山水軸
紙本。
爲如翁作。
草草。

京1—4048
龔賢　陶貞白隱居圖軸
絹本。
壬子春作。
上下切。

龔賢　江村落照圖軸
絹本。
畫極劣，有重粗筆勾，但款字
又似真。

一九八四年六月二十日
故宮博物院

京1—5915
羅聘 豳風圖卷
紙本。
每段隸書題，均陳振鷺書。款
"揚州羅聘寫，錢唐陳振鷺書"
二行。
後乾隆五十六年翁方綱跋。
真而不佳。

京1—5917
羅聘 倣閻立本鎖諫圖卷
紙本。
"倣閻立本鎖諫圖，寄蕭生湘
客裝藏。揚州羅聘。"
工細！

京1—5916
羅聘 鍾馗出遊圖卷
紙本。
二段。前一段彩色沒骨畫。二
段水墨。
"鍾進士出遊圖。米莽先生
屬，兩峯道人戲作。"
"戲倣漢石闕畫法爲米莽有道

之教。兩峯道人。"

京1—5889
羅聘 臨趙氏三馬圖卷
紙本。
"乾隆壬午春三月，羅聘臨於
穆陀軒。"
真。

京1—5914
羅聘等 合畫積水潭雅集圖卷
第二集。
羅聘畫人及石，馬履泰寫柳、
屋，孔傳薪寫荷。
趙懷玉記，金學蓮書，洪亮
吉、何道生等人題。

京1—4331
顧銘等 蘆屋圖卷
紙本。
己酉，爲楚吟寫。
又葉榮畫一段，畫有祈年殿，
己酉款。
又佟毓秀一段，己酉。
徐良、鄭爕等題。

京1—5306
胡榕若、吳松等 蘆屋圖卷
　　紙本。
　　有其孫潘榮陞題。

京1—5186
袁江 花卉卷
　　紙本，設色。
　　辛丑作。
　　佳。

京1—5283
袁杓 綠野堂圖卷
　　綾本。
　　綠野堂。戊戌春爲問翁學長先
生教，邗上袁杓擬意。

京1—5861
弘旿 壽山衍勝圖卷
　　紙本，設色。
　　寶蘊樓印。

京1—5854
弘旿 大禹治水圖卷
　　《佚目》物。

京1—5858
弘旿 渭畋同春圖卷
　　《佚目》物。
　　與前本非一人。代筆。

京1—5860
弘旿 廓爾喀貢馬圖卷
　　紙本，設色。
　　劣。

京1—5620
李方膺 蘭石卷
　　紙本。
　　"乾隆六年三月寫於梅花樓，
晴江李方膺。"鈐"晴江的筆"
白方。

京1—5859
弘旿等 詩龕圖卷
　　弘旿水墨，錢楷設色，汪梅鼎
指畫設色，朱壬丁卯，張寶丁卯
指畫設色。

京1—5856
弘旿 知仁樂壽圖卷
　　紙本。
　　《佚目》物。

京1—5857
弘旿　梅竹水仙卷
　　紙本。
　　分段畫。
　　親筆。

釋石海　九如圖卷
　　綾本。
　　乾隆辛未作。
　　劣。

京1—5729
湯禾等　合作花卉卷
　　紙本，設色。
　　蔡嘉、張傑、釋道聯、張楫、
畢暹、王芋田、袁江、許濱、鍾
琦、端木�、馬又白、小坡等。

弘旿　補小山叢桂圖卷
　　絹本。
　　小像，弘旿補景。
　　顧成天、錢大賢等題。
　　後乾隆五十四年弘旿自題。

京1—5855
弘旿　川岳朝宗圖卷
　　紙本，設色。

《佚目》物。

弘旿　山水卷
　　紙本，水墨。小卷。
　　丁巳。

京1—5898
羅聘　桃花庵圖卷
　　辛丑作。

京1—5897
羅聘　梅花卷
　　紙本，水墨。
　　庚子，在保陽作。

京1—5911
羅聘　紅白梅花卷
　　紙本。小卷。
　　無款。
　　佳。

京1—5912
羅聘　梅花卷
　　紙本。
　　並題趙子固詩。
　　佳。

京1—5913
羅聘　梅花卷
　紙本。
　爲孔雺谷作。
　翁方綱題。

京1—6139
汪梅鼎　爲曹墨琴畫寫韻軒圖
　劉墉引首。
　又吳履畫，壬戌款。
　王芑孫、曹墨琴題。又曾燠
題，亦王芑孫自書。

石濤　自畫像並自題軸
　紙本。
　字滯，是臨本。
　像工筆，必非自畫。
　僞，廣東貨。

京1—4738
石濤　梅竹圖軸
　紙本。
　佳。
　傅申在澳見之，謬指爲僞跡。

石濤　竹圖軸
　綾本。

沈德潛、徐爔等題。
李一泯印。
下加橫款，僞。

石濤　雙鈎梅花軸
　紙本，水墨。
　爲東只作。

石濤　蘭竹軸
　款：清湘大滌子。
　僞。舊畫裁去右側一條，加僞
款，印亦不佳。

石濤　山水軸
　紙本，水墨。
　"裁生羅，伐湘竹……"
　李一泯物。
　佳。

石濤　竹圖軸
　紙本，水墨。
　題：老夫能使筆頭憨……
　僞劣。

石濤　桃圖軸
　紙本。
　"蘊藉三千，熟時當閏……"

偽。又挖改款。

石濤　竹圖軸
紙本，水墨。
夏日雨中潑墨……

京1—4699
石濤　採菊圖軸
紙本。大軸。
辛亥。款：粵山石濤濟。
三十一歲。
松樹學梅清。挖上款。

京1—4700
石濤　山水軸
紙本。
"蒼窣拂石度煙霞……"丙
辰，爲敬老作。
似梅清。

京1—4108
陳舒　杏花白頭軸
紙本。
爲泰老六十翁作。

京1—4097
陳舒　寒江疏松圖軸

紙本。
癸卯。
真而不佳。

京1—4109
陳舒　蘭石軸
絹本。
款：原舒。

京1—4099
陳舒　菊石軸
絹本。
己酉，爲廣生作。

陳舒　山水軸
水墨。
劣。

吳宏　山水軸
綾本。
無款，無印。
偽加龔賢款。
參。

吳宏　山水軸
綾本。
無款。

加僞陳卓款。

此爲吳宏一堂屛，無款者加僞款，可惜。

參。

京1—4780

吳宏　秋山平遠圖軸

紙本。

爲載老作。

真，草率。

京1—4773

吳宏　山水軸

絹本。

丁未作。

絹暗。

京1—4779

吳宏　竹圖軸

綾本，水墨。

真。葉子倒畫，作風竹。

吳宏　山水軸

綾本。

丁未款。鈐“竹塢”朱橢。

下半佳，上半極草率。似是真，款字與上幅丁未款同。

京1—4782

吳宏　竹圖軸

絹本，水墨。

真。絹黑。

吳宏　竹石軸

紙本。失群冊之一。

似真。

京1—4088

干旌　山水軸

絹本，青綠。

癸丑作。

真而不佳。

京1—4087

干旌　山水軸

絹本。大軸。

壬午作，“寫於書連屋中”。

干旌　倣北苑山水軸

絹本。

京1—4288

傅眉　竹禽圖軸

紙本。

佳。

傅眉　蘆鴨圖軸
　蘆雙鈎甚佳，鴨劣。

京1—5027
邱園　雪景山水軸
　癸亥款。
　黃裕之師。

京1—3834
鄒喆　山水軸
　紙本，設色。對開殘冊改軸。
　佳。

京1—3832
鄒喆　山水軸
　綾本。
　戊申款。

京1—4092
高岑　山水軸
　二幅，失群殘冊裱軸。
　真。

京1—4094
高岑　山水軸
　絹本，設色。
　佳。

未裱，只得不入目。

京1—4376
高岑　山水軸
　絹本。
　倣藍瑛。
　字子邑，非石城高岑。

京1—4096
高岑　蒼山老樹圖軸
　絹本。
　佳。

京1—4365
藍深　花卉屏
　四條。
　瑛之孫。

藍深　秋潭松影圖軸
　綾本。
　明人，但非深。

京1—4364
藍深　泰岱春雲軸
　絹本。
　極似藍瑛。

京1—4363
藍深　秋禽圖軸
　　絹本。
　　乾淨。

京1—4362
藍深　雨霽重泉圖軸
　　癸丑。

京1—4796
藍濤　薔薇白頭圖軸
　　絹本。
　　無款，有印。
　　石似藍瑛。

京1—4794
藍濤　高山流水圖軸
　　戊辰夏摹盛子昭筆。

京1—4795
藍濤　高秋川至圖軸
　　絹本。
　　乙亥。題摹蕭照。

京1—4306
呂煥成　峨嵋積雪圖軸
　　真而劣。

京1—4305
呂煥成　竹林七賢圖軸
　　絹本。
　　爲惟質六十壽作。款：聽默山
人呂煥成。

呂煥成　倣李成山水圖軸
　　絹本。
　　款：秘圖山山人呂煥成。寫於
"丹楓白雲山房"。

京1—4307
呂煥成　女仙軸
　　絹本。
　　真，畫石又似老蓮。

京1—4302
呂煥成　安期賜棗圖軸
　　絹本。
　　款：舜江呂煥成。

京1—4300
呂煥成　送別圖軸
　　絹本。
　　庚午。
　　山石以勾爲主。

呂煥成　倣李成山水軸
　絹本。
　無款。
　樹石似藍瑛。

京1—4299
呂煥成　山水軸
　絹本。
　己巳畫於凝瑞軒。

呂師堅　葛仙吐火軸
　絹本。
　呂煥成補梅。

京1—4298
呂煥成　山水軸
　青綠。
　癸丑。

京1—4262
朱耷　竹石軸
　紙本。
　無款。鈐“遙屬”一印。
　吳昌碩題。

京1—4271
朱耷　蕉竹軸

款：驢屋。
佳。

京1—4249
朱耷　松鹿圖軸
　紙本。
　乙酉夏日寫，八大山人。
　即於是年去世，約冬天。
　左下角“真賞”朱印。
　鹿耳雙鈎。鹿無角，倣芝形。

京1—4245
朱耷　松鹿圖軸
　辛巳秋中，八大山人寫。

京1—4270
朱耷　倣北苑山水軸
　紙本。巨軸。
　“倣董北苑，八大山人。”

京1—4240
朱耷　松鹿圖軸
　紙本。
　“庚午七月涉事，〉〈大山人。”

京1—5308
朱綑　荷花軸

絹本，水墨。

款：西泠朱綑。

京1—4263

朱耷　松圖軸

　款：〉〈大山人畫。鈐"个

山"朱。

　精。

京1—4250

朱耷　梅花軸

　款：夫聳殊驢；驢屋驢書。鈐

"字日年"朱。

　"壬小春又題。"

　早年，佳。

朱耷　鷹圖軸

　紙本。小軸。

　不佳。

京1—4261

☆朱耷　竹圖軸

　紙本，水墨。失群殘册，原對

開册裱軸。

　款：〉〈大山人畫。

　淡墨畫，頗繁，極少見，佳。

　上有查士標書，後配入。

朱耷　蕉鹿圖軸

　紙本。

　畫屬早年特點，款是晚年風

氣，作"八大山人寫"，八作兩

點，"寫"字劣。蕉以細綫畫筋

絡，極板。必偽。

　資。

京1—4266

☆朱耷　荷花軸

　紙本，水墨。殘屏之一。

　無款。鈐"八大山人"白方。

　畫風約六十左右。

京1—4247

☆朱耷　松鹿軸

　紙本。大軸。

　款：壬午一陽之日寫，八大山人。

　真，鹿不佳。

京1—4265

朱耷　鹿鳥圖軸☆

　綾本。

　款：八大山人寫。

　真而平平。

朱耷　荷花軸

紙本。

款：八大山人畫。

尖筆，畫亦尖筆，荷花較浮，不沉厚。下一鴨，尾上捲處描，嘴處綫亦不佳。此幅可疑。

款八作兩點，慣例應題"寫"，此題"畫"。所鈐"可得神仙"白長印與他二幅對比，亦不同（別幅均同）。左下鈐"涉事"白長印，亦不見他幅。

啓、徐、劉以爲僞，謝以爲真。

此不真，故作資料。

☆朱耷　魚石軸

紙本。

款：八大山人寫。下鈐"可得神仙"白長印（與上幅不同）。

右方有王澍題。

真。

京1—4260

☆朱耷　山水軸

絹本。

款：涉事，八大山人。鈐"个山"、"何園"、"可得神仙"（與前幅亦不同）。

真而佳。惟絹黃。

一九八四年六月二十一日
故宮博物院

京1—4784
華胥　畫像册☆
　一開。
　丁巳款。
　餘跋、對題均爲玉峰作。

吳履　雲根詩思圖卷
　爲芝亭畫像。
　履，秀水人，約乾嘉。

京1—6210
薛懷　花卉册☆
　橫幅，十二開。
　戊寅作。
　邊壽民後學。此人專作邊壽
民僞。

京1—4678
虞沅　黃高士採桑圖册☆
　絹本，設色。
　魏禧、紀映鍾等題。

京1—3692
謝彬　醉墨圖☆

　一開。
　畫顏修來像。
　余懷題。

京1—4981
☆禹之鼎　紫泉羅浮觀瀑圖册
　紙本。
　無款。鈐"之鼎"、"愼齋"一
小印，在右上。
　上款或作南邨，或作紫泉、
紫翁。
　趙執信、鄭梁、陳恭尹題。
　精。

京1—4977
禹之鼎　其純小像册☆
　紙本。一開。
　癸未九月。
　陳奕禧題。

京1—4957
陸道淮　侯大年像册☆
　石谷弟子。

京1—5665
華冠　法梧門五十八歲像册☆
　一開。

京1—5984

吴履　檐華夜酌圖册 ☆
　嘉慶庚申，爲理堂作。
　即焦循。
　陸繼輅等題。
　號竹虛。

唐棣、王潤　雪窗樂志圖册
　各一開。
　爲雪窗畫像。
　張問陶題引首。
　清人。

京1—6209

薛懷　雜畫册
　十開，橫幅。
　甲子作。
　劣，真。

京1—5156

王昱　倣古山水册 ☆
　對開改橫册，十開。
　戊戌作。
　真而平平。

京1—4334

王簡　竹君像册 ☆

一開，橫長。
丁酉。
沈顥補景。
歸莊題 “志在山水” 四字，
金箋。

京1—5688

李宗　耿格庵像册 ☆
　四開。
　款：古閩李宗。
　清初。

京1—5961

朱文震　觀我圖册
　爲汪水雲作。
　劉綸、于敏中、童鈺、王文
治、王傑、袁枚等題。

京1—6698

□省曾　水運清娛圖册
　二開。
　爲雨林畫像。
　即晴邨，尹繼善之子。

京1—5998

陳森　朱朗齋品劍圖 ☆
　陳文述、唐仲冕、張問陶題。

狄遂　淞湖漁隱圖册
　　戊戌畫。
　　劣。

京1—5703
彭進　周鼎臣行樂圖册
　　前彭啓豐書周鼎臣傳。
　　王昶、王鳴盛、朱珪題。

京1—6148
瑛寶、笪立樞、王霖　西涯第一
圖卷☆
　　丁巳。
　　翁方綱長題。

京1—6201
黃均　富春山色圖卷
　　道光庚寅作。

京1—6348
王素　江城送別圖卷☆
　　己巳。

京1—6349
王素　聽秋圖卷☆
　　紙本。
　　爲江蓉畫。

京1—5212
沈宗敬　倣一峰山水卷
　　紙本。
　　辛未，牧翁上款。
　　爲宋牧仲作。
　　細筆，近白描。

京1—5214
沈宗敬　山水卷☆
　　綾本。
　　康熙己丑。"東湖舟次寫元人
筆。"
　　真而不佳。

京1—5215
沈宗敬　登山初地圖卷☆
　　康熙戊戌，爲青松和尚作（將
登五臺）。
　　王掞、陳元龍等題。

京1—5216
沈宗敬　秋林平遠圖卷☆
　　爲雪巖作。
　　前半切去。

京1—6002
潘恭壽　西湖佳景卷

王文治題。

京1—5816
薛鱘　虎丘玉蘭卷☆
乾隆庚辰作。
沈德潛、王鳴盛題於畫上，均
爲薛雪題。

京1—4234
曹有光　山水抽
金箋。
庚子，可翁上款。

京1—4235
曹有光　倣董源山水軸
辛丑，款：西畸老人曹有光。

京1—4233
曹有光　倣黃鶴山樵山水軸☆
戊戌。
劣。

唐志尹　報喜圖軸
絹本。
偏劣。

京1—3669
戴大有　竹石軸
綾本。

強國忠　山水軸
劣。

李根　倣大癡山水軸
綾本。
順治壬辰。
下半切去。

汪復來　山水軸
綾本。

京1—4686
牛石慧　芝石圖軸☆
紙本。
款：牛石慧寫。

京1—4528
王武　喬松仙杏軸☆
紙本。
己未作。

京1—4534
王武　臨古八百有零圖軸☆

絹本。
丙寅。

京1—4539
王武　荷花軸
　紙本，水墨。
　原注"存疑"。
　審定爲真跡。

王武　臨文徵明光風轉蕙圖軸
　紙本。
　劣，真。

京1—4540
☆王武　没骨牡丹軸
　爲揆一作。
　佳。

京1—4538
王武　竹石靈芝圖軸
　紙本。小條。
　真而不佳。
　與石谷同歲。

京1—4531
王武　瑞應天中圖軸☆
　絹本。

癸亥。
佳。

京1—4535
王武　罌粟圖軸
　絹本。
　丁卯。
　不佳，真。

王武　花卉軸
　紙本。
　丁未。
　僞。

王翬　山水通景屏
　絹本。十二條。
　丙申八十五歲作。
　款真，作坊出品，徒輩爲之。

京1—4392
☆王翬　溪山晴靄圖軸
　紙本。
　癸卯款。
　三十二歲。
　精。

京1—4441
☆王翬　臨梅道人關山秋霽圖軸
　絹本。
　丙寅。
　五十五歲。
　精。

京1—4464
☆王翬　叠嶺重泉軸
　水墨。
　戊寅，爲匪翁作。

京1—4432
☆王翬　做王蒙夏山高隱圖軸
　壬戌。
　何焯題，爲無動大兄。

京1—4424
　王翬　做九龍山人霜柯遠岫圖
軸☆
　紙本。
　己未作。
　四十八歲。

京1—4511
☆王翬　枯木竹石軸
　笪重光、惲壽平、鄭簠、王

槃、陳舒等題。

京1—4393
☆王翬　摹雲林樹石圖軸
　紙本。
　甲辰。
　過硯霞書齋題。

京1—4394
☆王翬　楊孟載詩意圖軸
　紙本。
　甲辰。

京1—4447
　王翬、楊晉、顧文淵　合作五清
圖軸☆
　絹本。
　王松、顧竹。
　癸酉。
　六十二歲。

京1—4413
☆王翬　古澗疎林軸
　紙本。
　癸丑。
　四十二歲。

京1—4516
☆王翬　藤薜喬松圖軸
紙本，設色。失群冊。
有"石谷"圓朱印、"王翬"
小印。
"笪重光"印、石渠諸璽、"寶
笈重編"印。
精。

京1—4451
☆王翬　倣高彥敬山水軸
紙本。失群冊改軸。
甲戌款。

京1—4476
☆王翬　雨過飛泉圖軸
紙本。
乙酉。
佳。

京1—4510
☆王翬　倣北苑夏山圖軸
絹本。小幅。
左上書"北苑夏山圖"。
即《小中見大》冊中者。
佳。

京1—4487
☆王翬　倣柯九思山水軸
紙本。
壬辰。
八十一歲。
真。

京1—4486
王翬　夏山圖軸☆
絹本。
辛卯，爲兆龍作。
八十歲。

京1—4509
☆王翬　倣王蒙山水軸
紙本。
五十餘歲。
與《溪山晴靄》近似。

京1—4481
☆王翬　古松圖軸
紙本。
戊子，七十七歲作。

京1—4446
☆王翬等　合作山塘校讐圖軸
壬申。

六十一歲。

自題：短籬茅屋自畫，顧若周畫樹，楊晉竹，宋駿業遠山……

京1—4437

☆王翬　竹澗流泉圖軸

絹本。小軸。

"乙丑小春十日畫於秦淮客舍。"

上方笪重光題，惲題詩塘。

佳。

京1—4513

☆王翬　翠微秋色軸

紙本。

無款。有"王翬之印"。

上方有笪重光印。

與《秋山紅樹》約同時。

王翬　山水軸☆

紙本。

無款。

笪重光、王槩題，惲題詩塘。

平平，不佳。

京1—4460

☆王翬　溪山雄勢軸

紙本。

丙子。

平平。

京1—4426

☆王翬　楊柳曉月軸

紙本。

庚申。

笪題。

京1—4407

☆王翬　倣李成寒林圖軸

紙本。

辛亥。

款字有黃意，然畫必真無疑，倣古佳作。

王翬　倣董其昌山水軸☆

紙本。殘橫冊改軸。

禹之鼎題。

京1—4420

王翬　萬壑松風軸☆

絹本。

丙辰。

平平。

京1—4471
王翬　唐人詩意卷☆
　絹本。小册。
　壬午。自題"寫唐人詩意"。

京1—4466
王翬　竹趣圖軸☆
　紙本，半生。長條。
　戊寅作。
　款不好。

京1—4415
王翬　竹趣圖軸☆
　紙本。
　甲寅。
　佳。

京1—4434
王翬　做高尚書軸
　紙本。
　癸亥。
　平平。

京1—4425
王翬　疏林遠岫圖軸☆
　紙本。
　庚申。

筀在辛題。

京1—4411
王翬　空山茅屋圖軸☆
　壬子，爲二應先生作。
　石谷早年做古之作。

京1—4410
☆王翬　做吳仲圭清夏層巒圖軸
　絹本。
　壬子，爲懿翁作。
　即《小中見大》册中者。

京1—4431
王翬　松下鳴琴圖軸
　絹本。
　壬戌，爲龔翔麟作。
　亦《小中見大》册中者。

京1—4475
王翬　臨冷謙山水軸☆
　紙本。
　甲申。
　並臨劉基、張居正題於上。

王翬、楊晉　合作山水軸
　無款。

楊晉題。

實即楊晉自爲畫稿，詭題爲其師之稿。

又鈐"耕烟野老七十一歲作"印等。

叁。

京1—4478

王翬　做李成溪山霽雪圖軸☆

丙戌。

七十五歲。

京1—4457

☆王翬　做六如居士蕉竹圖軸

紙本。

丙子作。

一九八四年六月二十二日
故宮博物院

京1—5462
汪士慎　梅花卷
　紙本。矮卷。
　庚午，作於青杉館。
　姚世鈺題。

京1—6203
黃均　月輪山壽藏圖卷
　紙本。
　丁未，爲修梅作。
　阮元題。

京1—6147
瑛寶　山水卷
　絹本。
　嘉慶丁巳作。
　劉墉、吳錫麒、法式善、鐵
保題。

京1—6200
☆黃均等　玉延秋館圖卷
　黃均一幅，丁卯，爲法式善作。
　李祥鳳一幅。
　楊湛思一幅。

陳鏞設色。
翁方綱、屠倬、吳嵩梁等題。
黃畫佳於上幅。

京1—6003
☆潘恭壽　山居垂釣圖卷
　紙本。
　辛亥二月，爲雷峯作。
　畢沅引首。畢沅、王文治等題。

佚名　南池清夏圖卷
　紙本。
　無款。爲蘭士圖。
　爲何道生畫。
　黃易引首。法式善、王芑孫、
曾賓谷題。
　畫劣。

京1—6005
嚴鈺　詩龕圖卷☆
　紙本。
　丙寅。
　李驥元、王芑孫、何道生、張
問陶題。
　鈺字香府，嘉定人。

京1—5213
沈宗敬　山水卷☆
　紙本，水墨。
　康熙甲申。

京1—5421
張庚　峨嵋霽雪圖卷☆
　紙本。
　戊申畫。

京1—6027
☆黃易　携琴訪友圖卷
　紙本。
　爲秋人畫於珠溪官舍，辛卯。
　後諸題亦爲秋人作。
　青年時畫。

京1—5583
李鱓　蔬果卷☆
　絹本，水墨。
　南京人。

京1—6202
黃均　後樂亭圖卷☆
　紙本，設色。
　甲午，爲少穆中丞作。
　五十六歲。

芝楣方伯命其畫贈林者。

潘恭壽、王文治　合璧卷
　潘畫僞。
　王題真，乾隆五十八年書。

京1—5526
☆黃慎　花卉卷
　紙本，水墨。矮卷。
　晚年。

京1—5510
☆黃慎　王樂圃松陰讀書圖卷
　紙本。
　"乾隆五年青章月寫，寧化黃
慎。"小楷。
　五十四歲。
　後諸跋，均題爲樂圃。

京1—5530
高翔　山水卷☆
　紙本，水墨。
　雍正甲辰寫於五嶽草堂。

京1—5928
張敬　竹梅花卉卷
　絹本，水墨。

乾隆辛卯。

不佳。

京1—6764

清佚名　竇大任行樂圖卷 ☆

無款。

康熙壬午沈宗敬題，稱"道康先生小像"。

後有戒子孫不欺文，署"康熙三十二年癸酉秋七月，朱陽竇大任書於道康齋中"。

王士禛跋，代筆。又俞長城（有八股總集）跋。

京1—6389

侯雲松、湯貽汾、黄均　合作三友圖卷 ☆

紙本。

侯雲松畫松，湯貽汾畫梅，黄均畫竹。

丁酉，湘舟上款。

爲顧沅作。

汪士慎　梅花卷 ☆

絹本。

乾隆二十六年辛巳金農題，謂渠曾畫賜汪一幅，汪又畫此幅云云。

高簡　山水軸

金箋。

徐云偽。

京1—4645

高簡　補景韓友像軸 ☆

紙本，設色。

壬午。

京1—4649

高簡　倣古山水軸 ☆

紙本。

乙酉。

京1—4650

高簡　梅竹軸

高麗紙本。

戊子，爲瞻老作。

京1—4640

高簡　倣曹知白山水軸 ☆

紙本，水墨。

庚戌九秋。

京1—4639

高簡　雪景軸

冊裱軸。

庚戌。

三十七歲。

京1—4654

高簡　倣陸天游山水軸

　册裱軸。

高簡　山水軸

　絹本。

　丁亥，七十四作。

京1—4641

高簡　夕照雁落圖軸

　絹本。

　丙子作。

　佳。

京1—4626

文點　合流庵圖軸☆

　紙本。

　癸酉，爲湛老禪師作。

　細筆，真。

京1—4630

文點　山水軸☆

　紙本。

　辛巳作。

文派。

京1—4625

文點　聽泉圖軸

　紙本。

　壬申，爲雲章作。

京1—4627

文點　三友圖軸☆

　紙本。

　戊寅作。

　數幅中最佳者。

京1—4629

☆文點　霧薄霜林軸

　絹本。

　辛巳作。

京1—4622

文點　爲于蕃作山水軸

　紙本。

　丁卯作。

　細點密如繁星。

文點　自畫像軸

　絹本。

　填款，舊人像。

王翚　臨趙水村圖軸 ☆
　此人爲造石谷僞者，字亦做
石谷。

京1—5141
王翚　雪景山水軸
　絹本。
　戊子。

王翚　萬木寒山軸
　紙本。
　僞。

京1—5142
王翚　做李公麟山水軸 ☆
　紙本。
　真而不佳。

宋翚　蘭竹軸
　紙本。
　無款，有印。
　僞。

京1—4665
張珂　做宋元名家筆意軸 ☆
　紙本。
　庚辰九秋，六十六歲作。

字 "玉可"。

京1—5867
張棟　做王蒙山水軸 ☆
　紙本。
　乾隆己丑，"虞山東木道人"。

傅仁　山水軸
　紙本。
　青主之姪。

京1—6466
吳媛　秋芳圖軸
　紙本。
　王芑孫、曹貞秀題。吳嵩梁
題，稱爲季妹……

京1—5092
柳堉　山水軸 ☆
　癸丑。

京1—4661
高層雲　山水軸
　絹本。未裱。
　徐云陸矚代筆。

京1—4657
顧符積　山水軸
　紙本。
　戊子，七十五歲作。
　畫石呈方稜狀。

京1—4381
宋之繩　蘭石軸☆
　綾本。
　順治辛丑。

京1—4368
金侃　秋山讀書圖軸☆
　紙本。
　徐云真。
　僞。字不似。

京1—4681
徐釚　山水軸☆
　綾本。
　辛酉，爲牧仲畫。

陳尹　琴書自樂圖軸
　畫劣。

謝國章　山水軸
　金箋。

庚申，爲仕老倣北苑作。
"仕"字改。

京1—4124
方亨咸　艮岳石圖軸☆
　紙本。
　佳。

京1—4762
孫逸　山水軸
　金箋。
　癸未，爲以貞作。
　新安四家，畫似文。

京1—3245
唐志契　雪山軸
　絹本。
　戊子。

京1—3246
唐志契　山水軸
　七十歲作。

京1—4656
顧符積　山水軸
　紙本，設色。
　庚辰，爲伯禎作，款：松崖老

人顧符積。

唐芠　畫屏
　　紙本。
　　僞。

武丹　山水軸
　　絹本。
　　款後加。

京1—5058
武丹　山水軸
　　"丁丑菊秋，古東山武丹漫墨。"

京1—5055
武丹　雪瀑圖軸☆
　　絹本。
　　庚申。
　　款僞。

京1—4459
王翬　重林叠嶂圖軸☆
　　紙本。
　　丙子。
　　龐氏物。

京1—4384
☆王翬　廬山聽瀑圖軸
　　紙本。
　　乙未，爲能翁擬董北苑五墨法。
　　二十四歲。
　　字似龔半千。

京1—4419
王翬　倣唐寅赤壁圖軸
　　紙本。
　　乙卯五月。
　　四十四歲。

京1—4490
王翬　山莊圖軸☆
　　紙本。
　　壬辰。
　　八十一歲。

京1—4383
王翬　倣王維山莊雪意圖軸
　　絹本。小軸。
　　乙未八十四，爲二酉作。

京1—4385
王翬　夏山積雨圖軸
　　戊戌。

二十七歲。

雍正五年楊晉題。

似王鑑倣古。

京1—4386

王翬　倣大癡山水軸

紙本。册裱軸。

庚子，爲木翁作。

二十九歲。

似老二王風格。

京1—4508

王翬　山水軸☆

紙本。

三十左右。

唐半園題。

京1—4428

王翬　修竹遠山軸☆

辛酉九月作，題倣文湖州。

京1—4496

王翬　倣倪寒林遠岫軸

丙申作。

八十五歲。

晚年親筆。

京1—4514

王翬　鴉陣圖橫片☆

小幅。未裱。

無款。

中年。

京1—4833

王原祁　富春大嶺圖軸

辛酉，爲東嶼作。

京1—4844

王原祁　倣山樵山水軸

丙子，爲石兄作。

高士奇題詩塘，絹本。

京1—4912

王原祁　華山圖軸☆

紙本。

無款。

余集題。

真而佳。

京1—4903

王原祁　倣高房山山水軸☆

甲午。

七十三歲。

京1—4884
王原祁　丹臺春曉軸
　紙本。小幅。
　丁亥。
　六十六歲。
　石渠印。
　倣山樵，佳。

京1—4853
王原祁　倣倪山水軸
　辛巳，爲渭老作。
　六十歲。

京1—4882
王原祁　倣董其昌山水軸☆
　丁亥，爲司民兄作。
　粗筆。

京1—4859
王原祁　倣大癡軸☆
　冊裱軸。
　壬午，爲樹翁作。

京1—4866
☆王原祁　松喬堂圖軸
　紙本。
　爲澹園司徒作。

澹園，即徐乾學。
　畫未成而徐死，與其子同值暢春
園爲足成之，癸未。設色（精）。

京1—4860
王原祁　江村曉霽圖軸☆
　壬午。
　不佳。

京1—4892
王原祁　秋林叠巘軸☆
　己丑。
　不佳。

京1—4852
☆王原祁　遂幽軒圖軸
　紙本，水墨。精。
　庚辰，爲書年藏倪高士遂幽軒
詩補圖。
　上方有倪字，僞。又陳元龍等
諸家跋。

京1—4843
王原祁　倣高克恭山水軸☆
　紙本。
　康熙乙亥。
　挖款。畫糊。

京1—4911
☆王原祁　烟江叠嶂圖軸
臣字款。他人代書。
乾隆璽。

京1—4900
☆王原祁　倣大癡山水軸
壬辰七十一歲作。

京1—4895
王原祁　倣山樵山水軸
庚寅作。精。
六十九歲。
老故宮物（教育部章）。

京1—4859
王原祁　倣大癡山水軸
紙本。
康熙壬午，挖上款。
不佳。

京1—4835
王原祁　山水軸
丁卯作。
不佳。

京1—4876
王原祁　青緑山水軸☆
紙本。
丙戌作。
六十五歲。
色滯。

京1—4832
王原祁　倣黃山水軸
紙本。
己未。
三十八歲。
細碎。

京1—4850
王原祁　倣黃富春圖軸☆
紙本。
己卯。
畫碎而板，不似五十八歲。僞，
款似真，或是學生代筆。

京1—4902
王原祁　倣大癡山水軸
紙本。
甲午，爲位凝世兄作。
筆已頹唐。

京1—4878
王原祁　倣趙筆意畫桃源圖軸
紙本，設色。
丙戌作。
王樑題詩塘。

京1—4846
☆王原祁　倣大癡山水軸
紙本。
丙子。
真而不佳。

京1—4890
王原祁　山水軸
紙本。
康熙戊子，爲敏修作。
平平。

京1—4897
王原祁　松岡霖雨圖軸☆
庚寅嘉平月。
平平。

京1—4881
王原祁　倣大癡墨法軸☆
丁亥。
劣，真。

王原祁　倣黃層巒叠翠圖軸☆
紙本。
丁卯。
四十六歲。
無晚年笨氣，佳。

京1—4847
王原祁　倣大癡山水軸
丙子，爲諤兒作。
平平。

京1—4842
王原祁　倣倪山水軸
紙本。
甲戌，爲明吉作。
佳。

京1—4863
王原祁　倣黃山水軸☆
癸未。
平平。

京1—4568
吳歷　瀟湘八景屏
八條，見二條。
不似康熙之作。

京1—4565
☆吳歷　疏樹蒼巒圖軸
　紙本，水墨。
　晚年。

吳歷　臥雪圖軸
　絹本。
　偽，摹本。

京1—4607
惲壽平　溪林漁艇圖軸
　絹本。
　啓、謝以爲真，徐、劉以爲偽。
　偽，畫薄。

京1—4579
惲壽平　夏山圖
　絹本。
　庚戌，爲笪江上作。
　上部佳，下部差，但是真。

惲壽平　綠筠圖軸
　紙本。冊子中抽出。

京1—4608
惲壽平　摹富春大嶺圖軸
　紙本。

佳。
　未裱，不能照。

京1—4606
惲壽平　倣馬琬山水軸☆
　紙本。
　真。

京1—4609
惲壽平　新柳圖軸☆
　紙本。
　無年款。
　雍正庚戌王澍題。
　徐云假。

京1—4610
☆惲壽平　倣雲西叢篁澗泉軸☆
　紙本。
　啓云偽。

京1—4601
惲壽平　豆架草蟲軸
　紙本，設色。
　在半園，唐宇肩處畫。
　詩塘詩爲鈔件。
　亦偽。

一九八四年六月二十三日
故宮博物院

京1—5674

邊壽民　蘆雁册 ☆
紙本，設色。十二開。
庚戌。

邊壽民　雜畫册 ☆
十開。
庚戌。
楚州人。
淡墨乾擦，如炭筆素描。

京1—5677

邊壽民　雜畫册 ☆
十二開。
金農隸書"惜墨如金"。
雍正癸丑作。
同上。

邊壽民　雜畫册 ☆
十開。
庚戌。
淡墨乾擦。

京1—5678

邊壽民　雜畫册 ☆
十二開。
甲寅。
葉承、汪曰楨跋。
同上。內容相近。

京1—5686

邊壽民　花卉册 ☆
十二開，對開。
無年款。
淡墨乾筆。

京1—5669

邊壽民　荷花册
十二開。
雍正甲辰作。無邊氏款，有印。
前曾鑅書《續愛蓮説》，畫上亦
有曾氏題。

京1—5683

邊壽民　蘆雁册 ☆
橫幅，對開，十開。
戊辰作。

京1—5673

邊壽民　花果册 ☆

十開，直幅，對開。
雍正庚戌。

邊壽民　蘆雁册 ☆
　直幅，二開。

京1—5685
邊壽民　雜畫册 ☆
　橫長條，八開。
　無年款。
　淡墨爲主，内一片彩色蘆雁。

京1—5675
邊壽民　各體畫册 ☆
　對開，橫幅，八開。
　"鄭虔三絶書畫詩。曲江釣□
金農題……"
　雍正辛亥作。
　佳。

京1—5679
邊壽民　博古書畫册 ☆
　紙本。八開。
　己未作。

京1—5681
邊壽民　蘆雁圖册

設色。橫幅，十二開。
乾隆甲子作。内一幅題 "綽綽
老人"。
佳。

京1—5682
邊壽民　花果蘆雁册
　十二開。
　乾隆乙丑。
　佳。

京1—5684
邊壽民　花卉册 ☆
　水墨、設色。八開。
　無年款。

邊壽民　雜畫册 ☆
　橫幅，十開。
　雍正庚戌夏五畫。
　各幅畫上甲子高鳳翰題。

京1—5680
邊壽民　雜畫册 ☆
　十二開。
　壬戌。

京1—4798
程功　山水册☆
　紙本。八開。
　康熙乙卯，爲獻臣作。
　皖人，號柯亭。學查士標者。

京1—5311
沈銓　花鳥册☆
　絹本。八開，橫幅。
　乾隆戊寅新春七十七歲作。
　內二開佳。

沈銓　花鳥册
　八開。
　乾隆丙辰九秋寫於五湖草廬。
　款不佳。
　徐、劉云僞。

翁繡君　羣芬再會圖卷☆
　絹本。
　道光十年庚寅作。
　工筆，板。

京1—6142
周瓚　重摹竹垞圖卷
　絹本。
　嘉慶元年。

原曹岳作。"竹垞圖。寫爲錫鬯
先生教，弟曹岳。"
　爲阮元摹。
　錢泳引首。

朱棟　荷花卷
　紙本。
　號聽泉，清中期。

京1—6301
☆戴熙、湯貽汾　合作拜松圖卷
　湯：道光十五年。
　爲黃子湘作。

京1—6300
湯貽汾　姑射停雲圖卷☆
　紙本，設色。
　嘉慶庚辰。
　真而不佳。

京1—6404
戴熙　臨李流芳畫溪山秋霽圖卷☆
　紙本。
　道光二十五年。

京1—6109
王學浩　江亭錄別圖卷☆

甲子二月，爲曼生作。

京1—6403
戴熙　山水卷☆
　灑金箋。
　己丑，畫贈雲坡。
　二十九歲。
　陳叔通藏。

惲蕙　花卉卷
　紙本。
　款：蘭陵女史惲蕙。

永瑆　蘭竹雜畫卷
　絹本。
　款：爲三姪畫，皇十一子。
　不佳。

京1—6303
湯貽汾　三百三十有三士亭圖卷
　絹本。
　爲石士作，無年款。
　即爲陳用光作。

京1—6113
王學浩　涵恩歸棹圖卷☆
　紙本，設色。

京1—5959
朱文震　三絕卷
　紙本。
　庚申。
　畫後隸書《畫中十哲歌》，並
附十哲名：高翔，高鳳翰，李世
倬，允禧，張鵬翀，李師中，董
邦達……

京1—6111
王學浩　序詩圖卷☆
　絹本。
　乙亥，爲海村作，畫於寒碧莊。
　姓王，吳人。

京1—6304
湯貽汾等　愛廬補讀圖卷
　紙本。

京1—6110
王學浩　文選樓圖卷☆
　紙本。
　戊辰十一月，爲芸臺作於武林
使署。

京1—6408
戴熙　九峰聽雨圖卷☆

甲寅十月作。

京1—6406
戴熙　竹石圖卷☆
　絹本。
　戊申，爲仁山作。
　不佳，真。

京1—4825
謝重燕　狩獵圖卷☆
　絹本，設色。
　"溫陵謝重燕。"
　顧貞觀、吳興祚題。

京1—5871
項穆之　竹林圖卷☆
　紙本。
　爲兩峯作。
　諸題爲：爲兩峯四哥作。王文
治、袁枚……

京1—6212
文鼎　鴛湖並載圖卷☆
　紙本。
　甲子。

京1—6000
毛上炱　靈巖讀書圖卷☆
　紙本。
　乾隆乙未。
　吳省欽、王文治等題。

京1—6087
☆永瑆　宣城見梅圖卷
　丁酉，爲謝墉畫。
　戊戌，謝自題。

京1—5870
項穆之　臨張宏山水卷☆
　紙本，水墨。
　袁枚題。

京1—6219
介文　爲伯昂摹快雪時晴圖卷☆
　英和題。
　伯昂即姚元之。

京1—6184
朱昂之　倣大癡山水卷☆
　　紙本，設色。

京1—6143
釋明儉　山水卷☆

紙本，設色。

自題壬子摹白石翁。

極似張崟。

京1—3114

李長春　程箕山樂容圖卷

絹本，重設色。

畫一少年。

"丙戌夏日，李長春寫。"

康熙四年法若真題。

前自書引首"今之視昔"，八十歲書。

京1—6125

錢允湘　宜園雅集圖卷☆

絹本。

工筆樓閣。

後跋均爲梅村題。

京1—6213

文鼎　綠净軒圖卷☆

絹本，青綠。

道光丁酉作。

京1—4696

柳遇　宋漫堂小像卷☆

絹本。

"吳門柳遇敬畫。"

後有跋，爲其孫題，稱之爲《傳經圖》。

京1—6407

戴熙　山水卷☆

絹本。

道光戊申作。

京1—6112

王學浩　馬鞍山圖卷☆

紙本。

道光庚寅。

真。

京1—5657

蔣榮　懷僧圖卷

紙本。

爲湯雨生作。

京1—5351（《中國古代書畫目錄》爲5349）

華嵒　百獸圖卷

絹本。高頭巨卷。

末款："新羅山人華嵒。"

右下鈐"雲阿暖翠之閣"印。

京1—5340（《中國古代書畫目録》
爲5338）
華嵒　鍾馗軸☆
　紙本。大幅。
　壬申。
　七十一歲。

京1—5362（《中國古代書畫目録》
爲5360）
華嵒　合和二仙圖軸☆
　紙本。小幅。
　無年款。

京1—5324（《中國古代書畫目録》
爲5323）
☆華嵒　溪山猛雨圖軸
　紙本，水墨。
　雍正己酉秋七月作。
　四十八歲。
　字倣南田。

京1—5366（《中國古代書畫目録》
爲5364）
☆華嵒　秋堂讀騷圖軸
　絹本，設色。

京1—5341（《中國古代書畫目録》
爲5339）
☆華嵒　竹林七賢圖軸
　紙本。
　壬申。
　七十一歲。

京1—5342（《中國古代書畫目録》
爲5340）
華嵒　圍獵圖軸
　絹本。
　癸酉秋九月作。
　七十二歲。

京1—5371（《中國古代書畫目録》
爲5369）
華嵒　鍾馗圖軸
　紙本。
　生紙畫。晚年，潦草。
　因其壞僅入目。

京1—5327（《中國古代書畫目録》
爲5326）
☆華嵒　山水軸
　綾本。
　癸丑，爲中孚作。
　五十二歲。

京1—5331（《中國古代書畫目録》
爲5330）
華嵒　松陰並轡圖軸☆
　紙本。
　癸亥作。
　六十二歲。
　細筆。

京1—5321
華嵒　列子御風圖軸
　雍正丁未。
　四十六歲。
　佳。

京1—5320
☆華嵒　倣米山水軸
　雍正甲辰。
　四十三歲。

京1—5334（《中國古代書畫目録》
爲5332）
華嵒　牡丹圖軸
　戊辰作。
　六十七歲。
　佳。設色没骨花，色退。

京1—5360（《中國古代書畫目録》
爲5358）
☆華嵒　空山烟翠圖軸
　絹本。
　中年佳作。

京1—5339（《中國古代書畫目録》
爲5337）
華嵒　桃柳仕女圖軸
　絹本。
　辛未作。
　字極秀，不似七十歲。

京1—5364（《中國古代書畫目録》
爲5362）
☆華嵒　秋陰遠眺圖軸
　絹本。
　無年款。
　不佳，真。

京1—5317
華嵒　松石軸
　絹本。
　丁酉作。款：白沙山人華嵒。
　右下角鈐有“南園艸根”白方。
　字似南田，畫似王麓公，早年
佳作。

京1—5356（《中國古代書畫目錄》
爲5354）
華嵒　丹桂飄香圖軸
　紙本。
　寫於碧雲寓。

京1—5357（《中國古代書畫目錄》
爲5355）
☆華嵒　仕女圖軸
　爲逸田作。
　款細筆，似早年。下半樹石似
晚年。

京1—5368（《中國古代書畫目錄》
爲5366）
華嵒　梅嶺雪霽圖軸☆
　絹本。
　字劣，山頭、樹枝尚佳，可疑。

京1—5353（《中國古代書畫目錄》
爲5351）
☆華嵒　山水軸
　紙本。
　款字似惲早年方字，真。

京1—5363（《中國古代書畫目錄》
爲5361）
華嵒　柳陰仕女軸
　紙本。
　倣，字、畫均劣，僞。

京1—5369（《中國古代書畫目錄》
爲5367）
華嵒　荷花軸
　設色，没骨。
　敝，補，填荷花色。

京1—5316
☆華嵒　狩獵圖軸
　絹本。
　丁酉款。
　似王鹿公。

京1—5328（《中國古代書畫目錄》
爲5327）
華嵒　山水軸
　絹本。
　甲寅秋日。
　五十三歲。
　寫於廉屋之遠塵軒。

京1—5365（《中國古代書畫目録》爲5363） 華嵒　秋林讀書圖軸	紙本。中年筆。

一九八四年六月二十五日
故宮博物院
（以下爲二級上）

京1—2618
張宏　蘇臺十二景册 ☆
　絹本。直幅。
　戊寅秋日寓毘陵莊氏作。

京1—2608
張宏　洞庭八景册 ☆
　絹本。直幅。
　天啓丙寅夏遊洞庭，爲人玉三
兄作。
　平平。
　内一開，無皴，以墨渲，留白
道爲輪廓，甚奇。

京1—2629
張宏　牛圖册 ☆
　紙本。直幅，十二開。
　戊子冬至己丑春作。
　對頁顧承題故實。

京1—1194
周臣　人物册
　紙本。八開。

每幅有單款，無年款。
每幅後有王穀祥題。
吳湖帆題。
明代原裝。
真而劣。王書佳。

京1—1761
錢穀　仙吏神交册
　八開。
　畫張良、馮驩等。均無款，但
有印。
　張鳳翼對題。
　疑不全，有尾款者佚去。

京1—1858
宋旭　樹石册
　紙本。對開改方册，九開。
　癸未長至作。似課徒稿，題爲
某人作。

京1—2476
袁尚統　山水册 ☆
　紙本。十二開。
　辛丑仲夏寫於天桂軒。
　邱三近對題。題“雲水畸人”。

張瑞圖　歸去來辭書畫册

灑金箋，水墨。六開，對開。

畫四開，無款。

但有張氏書二開，天啓乙丑書
《樂志論》、《歸去來》。

疑是題他人畫。工細。

京1—1686

文嘉　蘇臺十景册☆

十開。

隆慶四年九月。

七十歲。

王稺登對題。

真而平平。

京1—1717（《中國古代書畫目録》
爲1718）

王穀祥　寫生册

紙本，水墨。方幅，八開。

無年款。

張鳳翼引首，萬曆乙巳題。

後頁自題，無紀年。

佳。

京1—2315

王翬　山水册☆

紙本。十二開。

庚申作。

各畫鈐“王翬之印”白，“王翬”
白，“履若氏”白。

末有文從簡題。

京1—2199

董其昌　山水册

紙本。九開。

無款。

末一開設色倣高尚書，餘水墨，
粗筆。

高士奇對題。

沈荃題。

真。

京1—2198

董其昌　山水册

紙本。八開，直幅，小册。

王時敏跋，云以贈王石谷。

笪在辛題。

每頁有王時敏印。

佳。

京1—2201

董其昌　山水册

紙本。十開，直幅，小册。

無年款。自對題。

末曹溶、沈荃題。

真而佳。

董其昌　山水書畫册
高麗紙本。十開。
自對題。末一頁自題，戊午三月款。
晚年，粗筆。

京1—2197
董其昌　山水册
高麗鏡面紙。七開。
有二開設色者。
内一頁題"南陵水面漫悠悠……"樓上點出一人。
又一開懸崖垂枝。乍視之，直是僞，然款又是真。
宋犖、笪重光印。
佳。

京1—2170
董其昌　山水册☆
七開。
辛酉畫。

京1—2153
董其昌　做古山水册

絹本。七開。
辛亥春作，敬韜上款。
五十七歲。
歲在辛亥禊日寫小景八幅。
壬戌重題。

京1—1763
錢穀　趙子實作炊圖册☆
畫一開。
隆慶六年朱察卿撰《記》。
張叔未邊跋。

京1—3206
趙左　山水册
紙本。直幅，十開。
趙畫無年款（死於萬曆四十五年）。
陳繼儒、陸應陽題，陸題時八十三。

京1—2671
釋常瑩　山水册☆
紙本。八開。
甲戌秋日作，款：珂雪。鈐"常瑩"白。
方亨咸、陳繼儒、金之俊題。

京1—2251
陳繼儒　梅花詩畫冊☆
　紙本。十開。
　自對題於灑金箋上。
　內一頁雙鉤月季，少見。

京1—2066
張復　山水冊
　絹本。八開。
　款：南山。
　張寧（方洲）等對題。
　佳。

京1—1962
尤求　王仙師遺言圖冊☆
　畫一開，設色。款印在右下方。
　章藻錄遺言。

京1—1762
錢穀　董姬小像冊☆
　畫一開。鈐有“叔寶”印。
　項聖謨題爲錢畫。
　後有黃姬水題。

京1—2730
☆文震亨　唐人詩意冊☆

　紙本，設色。十二開。
　末一頁有文氏題。爲嘉卿作。
　《佚目》物。

京1—2009
錢貢　倣古山水冊
　紙本。八開，對開改方冊。
　無款。每頁鈐“禹方”白。
　末有王穉登題（換）。
　錢貢畫中佳者。

京1—2512
顧慶恩　孤山十景冊☆
　絹本。
　丙寅。
　倣文者，不佳。

京1—1603
陸治　花卉冊
　絹本。七開，對開改橫冊。
殘冊。
　無款。鈐“字包山”、“包山
子”。
　自對題。

京1—1160
郭詡　雜畫卷

八段。

二瑞圖、九蟹圖、子在川上、漁村暮雨、雲林清話、雪漁、松壑觀泉、末段山水。

正德戊辰冬十月，泰和清狂郭詡並作前數圖。鈐"清狂道人"、"夢徐亭"二朱文長印。

弢齋藏印。

京1—1254
曹鏌　花鳥卷
　紙本。四段。
　款：桐丘八十翁。鈐"大夫之章"朱。
　前自書引首"寓興"二字，下鈐"良金"、"癸丑進士"二印。
（弘治癸丑進士）
　朱之赤藏印。
　畫粗筆。

高廷禮　山水卷
　紙本，水墨。
　無款。前鈐"癸未畫記"、"胸中丘壑"二印，末鈐"三山漫士"、"無聲詩"。
　癸未爲永樂元年。
　畫上方拼接寬一條，以與諸題同高。

後有永樂五年張廷望書《雲思圖詩序》。

又王紳一題……

此卷畫無款，拼高，諸詩題接處均有痕，疑爲雜配者。然諸題均真，畫亦成弘以前者。

按：即高棅，一名廷禮，字彦恢，號漫士，福建長樂人，永樂中自布衣徵爲翰林。閩中十子之一。撰《嘯臺集》、《木天清氣集》、《唐詩品彙》等。善飲酒、工書畫，尤工詩。《明史·文苑傳》附《林鴻傳》中。

京1—1887
雷鯉　半窗漫稿卷
　後書詩，嘉靖四十二年書。

京1—975
☆戴進　歸田祝壽圖卷
　小幅。
　無款。鈐"錢唐戴進"、"文進"二印。
　前劉素丁亥題。
　真。

京1—996

☆張宇清　思親慕道圖卷

"宣德二年丁未中元日，嗣天師西璧翁寫。"

是第四十四代天師，名宇清，字彥璣。授清虛冲素光祖演道大真人，宣德又加封崇謙守静洞玄大真人。見《漢天師世家》。

京1—983

夏㫷　竹圖卷

紙本，水墨。長卷。

永樂二十年壬寅，爲程南雲作。款：吳下朱㫷。鈐"朱氏仲昭"、"青瑣餘閒"、"游戲翰墨"。

三十五歲。

有正統十四年程南雲題，云爲與夏同授中書舍人時所爲也。（現夏正爲瑞州太守）

後有楷書朱記，書《顏氏家訓》，末書"廣平程氏寶墨堂"。

程南雲接縫印，又"南齋清玩"朱印。

"寶善堂圖書印"朱文大印。

弢齋藏印。

京1—987

☆夏㫷　半窗風雨卷

紙本。短卷。

京1—941

王紱　林泉高致圖卷

紙本。矮卷。

無款。左上角有"孟端"、"游戲翰墨"二印，切去一半。

精。

京1—2068

張復　三才圖卷

紙本，水墨。

首段爲地，次段爲天，畫三人拜天。

京1—1049

姚綬　古木鳴鳩圖卷

紙本。

綠竹。

鈐四印。

後一段題，配上。

張珩題。

此畫美國有一幅，與之全同。

京1—1127
馬愈　臨繆佚山徑雜樹圖卷
　紙本。軸裱卷。
　成化丙戌春正月人日，清癡道
人馬抑之。（馬愈）
　後又臨諸元人跋並摹寫印章。
　末有成化二年馬抑之題，小
楷，記摹寫本末。

京1—990
夏㫤　湘江春雨圖卷
　紙本。長卷。
　晚年。尾似不全。

京1—986
夏㫤　竹圖卷
　紙本，水墨。
　首萬曆丙戌蘇雨題。接縫鈐
"蘇雨家藏"朱文大印。
　末款：東吳夏㫤仲昭筆。鈐太
常卿印。
　晚年。

京1—1005
朱瞻基　松陰蓮浦圖卷
　紙本。
　蓮幅上書"御筆"二字，上鈐

"安喜宮寶"。
　松陰一段前半殘。
　安氏印。
　《佚目》物。

京1—1003
☆朱瞻基　武侯高臥卷
　"宣德戊申，御筆戲寫，賜平
江伯陳瑄。"
　前史敏書"旌忠"二字引首。
　後景泰五年陳循題，爲陳瑄之
孫陳豫題。
　又程篁墩題。

沈周　邃庵圖卷
　綾本。
　爲楊一清作。"庚申歲八月一
日，沈周製。"
　七十四歲。
　李東陽書邃菴詞，並篆書"邃
菴"二字引首。
　又弘治庚申吳寬題《邃菴銘》。
　又李夢陽題。
　畫用尖筆，火氣重，無原重
氣，然是舊。
　暫不入目。
　徐云：畫無把握，字是真，疑

原無圖，後配入。

京1—1089
沈周　聽泉圖卷
　紙本，設色。
　無款。末鈐“啓南”朱、“石田”白二印。
　後一紙有自題。
　佳。晚年。

京1—1085
沈周　芝田圖卷
　紙本，設色。
　款：沈周。
　後有沈氏自題。
　又錢福、姚綬題。

京1—1081
沈周　西山雨觀圖卷
　紙本。
　前文徵明引首。
　又嘉靖三年徐霖題。
　《佚目》物。
　做小米山水，粗筆，佳。尾款殘。

京1—1086
☆沈周　南山祝語圖卷
　紙本，青綠設色。
　無款。末鈐“白石翁”、“啓南”二印。
　引首沈自書“南山祝語”四大字。
　湯夏民、王鏊題。

京1—1344
文徵明　四段錦卷
　對開冊四片改卷。
　一梅竹鳥，一蘭鳥，一松下聽泉，一古柏。
　佳。

京1—1323
☆文徵明　滄溪圖卷
　絹本。
　又另絹上書《記》。嘉靖二十三年款。
　七十五歲。
　畫是真，平淡。

京1—1346
文徵明　蘭竹卷
　紙本。

一雙勾蘭，一粗筆竹石。

佳。與上卷《四段錦》相同，疑爲同一册分散者，印亦同。

京1—1320
文徵明　三友圖卷
　紙本。
　蘭、竹、菊、石。間以大字行書。

相連不斷。

壬寅作。

七十三歲。

畫草。字法蘇體。

京1—1345
文徵明　臨趙蘭石圖卷
　前一趙畫搨本，後一幅文臨。
　真。

一九八四年六月二十六日
故宮博物院
（以下爲二級上）

京1—2216
☆董其昌　鍾賈山陰望平原村
圖卷
　金箋。
　石渠印。
　《佚目》物。
　佳。

京1—1851
黃昌言　雪夜暮歸圖卷
　絹本。
　嘉靖庚申，爲懷親叔丈作。鈐
"師禹"白、"黃生昌言"朱。
　工緻，嫩，不精。畫受文徵明
影響。孤本。

京1—1756
錢穀　逍遥遊圖卷☆
　紙本，設色。
　"隆慶己巳臘月二十六日爲虎
臣先生作逍遥遊，長洲錢穀。"
　六十二歲。
　周天球引首大書三字，碧箋。

隆慶三年汪道昆書《送吳生
序》，小楷，有顏意。
　又汪道貫、汪道會、徐中行題。
　又王世貞、世懋及曹昌先題詩。
王詩序云將訪于鱗等。
　畫草率。

京1—1750
錢穀　秋堂讀書圖卷
　紙本，水墨。
　嘉靖己亥冬十二月二十七日。
　三十二歲。
　《石渠寶笈三編》物。
　彭年、盛恩、沈大謨、周天
球題。
　卷中玄字均刮去末筆，以入
《石笈》故也。
　倣文，佳。

京1—2217
董其昌　書畫合璧卷
　皮紙繪。
　首句題云："嵐影川光翠蕩磨……"
云爲倪元鎮題巨然卷句。
　後行書《春臺望》。
　龐氏物。
　書前鬆後緊，不甚佳。

京1—1862
☆宋旭　湖山春曉卷
紙本，設色。
辛卯，爲郭汾源畫西湖。
佳。

京1—2390
沈士充　桃源圖卷
絹本。
"庚戌小春，沈士充寫於鹽官之如水齋。"
董其昌、陳眉公、趙左、陸應陽跋。
石渠諸印。
佳。

京1—1598
陸治　江南別意圖卷☆
袁大鶴書引首。
嘉靖戊申春仲，包山陸治製。
三十三歲。
後陸治、張意、張澐、張楸、徐學詩、吳鑾、文光題。
有獨學老人題，即石韞玉。
板。

京1—1459
陸復　梅花卷
絹本。
"正德壬申七年五月端陽日，吳江陸復謹筆。"
鈐"明本"、"梅花莊主人"。
石渠印。
枝幹無皴，花佳。

京1—1458
陸復　紅梅圖卷
紙本。
首題"江上推篷"。鈐"味春亭"朱長。
末："正德元年九月望日，吳江陸復寫於吳江官舍。"鈐"吳江陸明本氏"、"梅莊"。
水墨寫，倣王冕《洗硯池》，而劣。

京1—3203
趙左　秋山無盡圖卷
紙本，淡設色。
前嘉慶辛酉鄧石如引首。佳。
本畫題："秋山無盡。己未夏日寫於婁東僧舍，趙左。"

京1—3197

趙左　富春大嶺圖卷

　絹本。

　款：甲辰夏五月摹黄子久富春大嶺，趙左。

　前隔水王鐸楷書題，云趙左爲董其昌代筆。己丑題。

　《石渠寶笈三編》著録。

京1—3199

趙左　溪山無盡圖卷☆

　紙本，水墨。

　萬曆四十年壬子，寫贈五鹿先生。

京1—2115

方登　雜畫卷

　紙本。

　萬曆甲午作。

　王允恭引首。

　明嘉萬間？

京1—1293

陳沂　西山圖詠卷☆

　絹本。殘册改卷。

　前篆書引首，鈐"景陽"白。

　畫二方幅，"一出阜城門抵西山"，"普福寺泉亭"。

　後絹本書《遊西山記》。

　有顧璘題（前半切去）。又沂自題二詩。

　又薛蕙、蔣山卿、李濂、祝允明、文徵明等題。

京1—1294

陳沂　對山堂集詠圖卷☆

　紙本，設色。

　前自篆引首，鈐"魯南印"。

　無款。鈐"魯南"白。

　後爲沂家書，數十通。

　畫似生手作，不是畫人之作。

京1—2073

丁雲鵬　楚澤芳叢圖卷☆

　紙本，水墨。

　蘭、竹、菊、梅。

　丙戌九月之望南樓坐雨，戲爲思泉大哥寫楚澤芳叢，聖華居士丁雲鵬識。

　畫碎屑，不佳，真。

京1—2154

董其昌　雲起樓圖卷☆

　前自書三大字引首。

"辛亥秋日寫雲起樓圖寄荊溪吴光禄澈如年丈，董玄宰。"

五十七歲。

後有温體仁、焦竑、顧起元等題。

即贈吴之矩者。

京1—2355

朱之蕃　陶淵明像卷☆

黄紙。

畫"撫孤松而盤桓"一段。

右鈐"二水三山中人"白方。

又天啓辛酉書《歸去來辭》。

畫不佳。

京1—2879

邵彌　秋聲圖卷

絹本。

右上書"秋聲"二字，鈐"長水龕"朱。

下鈐"邵彌之印"等三印。

末有絹本書《賦》，壬午寫。

京1—2883

邵彌　茅亭讀書卷

紙本。册改卷。

款：瓜疇邵彌。

有王士禛、侯友題。

爲周櫟園集册之一。

佳。

京1—1780

陳栝　花卉卷☆

紙本。

嘉靖壬子，爲樗菴作。

京1—3029

陳嘉言　歲寒三友圖卷

辛丑作。

紙白版新。真。

京1—2307

陳焕　江邨旅況圖卷

絹本。

辛亥作。

王穉登引首。

佳。

京1—1688

☆文嘉　苕溪春色圖卷

紙本。

畫上無款，有印。題有另紙，隆慶五年。

七十一歲。

安氏印，石渠印。
粗筆。佳。

京1—2021（《中國古代書畫目錄》
爲2020）
周之冕　梅竹仙石圖卷 ☆
紙本，水墨。長卷。
萬曆乙未。
粗，不佳，真。

京1—1912
孫克弘等　朱竹卷 ☆
紙本。
首段竹，後孫氏三題。
三段宋旭畫，自題“效顰”
云云。
四段莫是龍畫，五段亦莫畫。
六段孫畫，葉崑題。
七段丁雲鵬。精。
又戊寅侯懋功一幅。
石渠、乾清宮印。
《佚目》物。

京1—2304
釋微密　一真六逸圖
紙本。
款：萬曆丙申。

前王穉登引首。
後張鳳翼書《記》。
劉鳳、錢允治等跋。
畫倣文。劉書學文徵仲，錢書
有顏意。

京1—2510
顧慶恩　九曲仙源圖卷 ☆
絹本。
畫遊巖洞之景。
前篆書“雲藏七十二天”。
款：九曲仙源。乙丑春日寫，
顧慶恩。

京1—1859
宋旭　五嶽圖卷
絹本。
“日觀晴曦”、“太華清秋”、
“恒塞積雪”、“融峯兩色”、“二
室爭奇”五段。
萬曆戊子六月作。
每幅隸書題，楷書款，各下角
有“雪居”印。
佳。

京1—2573
☆李流芳　秋林歸隱圖卷

紙本，設色。

"癸亥秋日寫於檀園吹閣，李
流芳。"

佳。

京1—2733
高陽　雜花卷☆
紙本。

"壬戌秋暮寫，高陽。"
强惟良引首。
趙備之徒。

王翹　花卉草蟲卷

京1—1884
王翹　魚藻圖卷
紙本。

無款。鈐有"水竹山人"、"嘉
定王翹氏"。

京1—1067（《中國古代書畫目
錄》爲1066）
☆沈周　溪山晚照圖軸
紙本，水墨。

乙巳。

五十九歲。

文徵明題。

精。

京1—1069（《中國古代書畫目錄》
爲1068）
沈周　雲山圖軸
紙本，設色。

庚戌，爲瑞竹作。

紙敝。不佳。

京1—1102
☆沈周　蠶桑圖軸
紙本，設色。

上題詩。

筆板，可疑。紙碎。

京1—1066（《中國古代書畫目錄》
爲1072）
沈周　古木寒泉圖軸
綾本。

癸卯五月十二日燈下作。

京1—1096
☆沈周　枇杷圖軸
紙本，設色。

錢福、陳章題。

紙敝，蟲傷。

京1—1095

沈周　牡丹圖軸

　　紙本。

　　上大字長題佳。畫已敝，多補綴，原作已不多。

京1—995

☆夏㫤　淇園春雨圖軸

　　絹本。

　　佳。

京1—944

王紱　隱居圖軸

　　絹本。

　　無款。

　　上有吳訥題，云爲胡汝器作。

　　佳。

　　吳訥，字敏德，號思菴。永樂中以知醫薦，景泰間删補《棠陰比事》。

京1—937

王紱　喬柯竹石圖軸

　　紙本。

　　戊寅五月作。

　　倣倪小幅。佳。

京1—953

邊景昭、王紱　合作竹鶴雙清圖軸

　　紙本。

　　裱壞，鶴已脱色。

京1—1014

陳録　竹圖軸

　　絹本，水墨。

　　“玉兔争清。會稽如隱居士陳憲章寫。”

　　佳。

京1—1015

陳録　烟籠玉樹圖軸

　　絹本。

　　佳。

京1—1185

孫艾　木棉圖軸

　　紙本。

　　無款，無印。

　　沈周、錢仁夫題。

京1—977

戴進　洞天問道圖軸

　　絹本。

"同郡戴文進爲德宣鄉友作。"

京1—979
戴進　雪景山水軸☆
　絹本。

京1—1050
☆姚綬　竹石軸
　紙本。
　佳。竹花青已淡。

京1—1051
☆姚綬　竹圖軸
　紙本，水墨。
　潦草。

京1—905
王仲玉　歸去來圖軸
　紙本。
　上俞希魯隸書《歸去來辭》。
　佳。

京1—1264
蔣嵩　山水軸
　紙本，水墨。

京1—2894
文俶　花卉冊
　紙本。八開。
　款：辛未十又二月。
　鈐"端操有蹤幽閑有容"朱圓。
　趙靈均之妻。
　佳。

京1—2892
文俶　花卉冊
　金箋。十開。
　庚午作。
　鈐"端操有蹤幽閑有容"朱圓。
　佳。

　　此二冊畫如出一手，似可認爲
真跡，後一冊佳。

沈顥　人物冊
　紙本。
　每開上有錢謙益題，僞。
　畫亦不似石天筆。

京1—2877
邵彌　梅花冊☆
　十二開。
　庚辰作。

文從簡對題。

邵畫劣，然款又似真。文題真。

京1—2568

李流芳　山水册

　　紙本。十二開。

　　戊午作。

　　自對題。

　　又嚴衍等題。

京1—2583

李流芳　山水册☆

　　紙本，水墨、設色。十五開。

秦祖永對題。

京1—2574

李流芳　橅古册

　　金箋。橫幅。

　　乙丑作。

　　佳。

京1—2571

☆李流芳　花卉册

　　十二開。

　　壬戌七月二十五日作。

　　佳。

一九八四年六月二十七日
故宮博物院
（以下爲二級上）

京1—1161
☆郭詡　南極老人軸
　絹本。巨軸。彩。
　"正德辛未歲重陽，泰和清狂
道人郭詡寫於夢徐亭。"
　畫上方有大字書詩。迎首鈐
"澄心齋"朱長。

京1—1676
史文　松溪釣艇圖軸
　絹本。大軸。
　款：再儼。下鈐"尚質"。
　粗筆。佳。

京1—2688
陳裸　深山麋鹿圖軸
　絹本。彩。
　甲戌夏五月。
　畫精工，山頭、雲氣有仇十
洲意。

京1—2685
陳裸　石渠飛瀑圖軸

紙本。
己巳作。
不如上幅。

京1—1244
呂紀　竹雀圖軸
　紙本，墨竹加淡色。
　款"呂紀"在左中。
　上方有東崖題詩。
　佳。

京1—1579
陳芹　竹圖軸☆
　紙本，水墨。
　乙卯冬十一月作，佩庭上款。

京1—1419
徐霖　菊石野兔圖軸
　絹本。彩。
　款：髯仙爲仁夫作。鈐"徐氏
子仁"白、"髯仙"白。
　佳。

京1—1040
林良　雪景雙雉圖軸
　絹本。
　較工。

京1—1376
唐寅　關山行旅圖軸
　　紙本。
　　正德改元仲夏四日，吳郡唐
寅寫。
　　三十七歲。
　　上有吳奕題。
　　印描過。舊摹本。
　　傷殘已甚（王以坤補）。

京1—1171
杜菫　邵雍像軸
　　紙本。
　　款：狂爲繼南先生作淵明像，
又索作邵子像。
　　上方劉珏書朱熹《贊》。
　　佳。

京1—1351
☆文徵明　雪景山水軸
　　絹本。
　　題“雲埋嶺樹雪漫漫……”
　　真，細。

京1—1350
文徵明　落木空江圖軸
　　紙本，水墨。

　　王寵、王守題。
　　守，履吉之兄。
　　草率。�

京1—1720（《中國古代書畫目錄》
爲1721）
王穀祥　水仙竹石軸☆
　　紙本。
　　佳。惜紙敝、畫洔。

京1—1713（《中國古代書畫目錄》
爲1714）
王穀祥　蘭石丹桂圖軸☆
　　紙本。
　　嘉靖己酉贈芝室解元，文徵明
爲興言題。
　　不佳。

錢穀　雪山圖軸☆
　　紙本。
　　辛丑十二月作，乙丑題。
　　真，極板。

京1—2040
李士達　三駝圖軸
　　紙本。
　　萬曆丁巳。

錢允治、陸士仁、文謙光題。

京1—2008
☆錢貢　山水軸
　紙本。
　萬曆丙戌。水墨雲山。

京1—1961
尤求　問禮圖軸
　紙本。
　"萬曆癸未仲秋望日，吳下尤
求寫。"
　佳。細筆白描。

京1—1960
尤求　桐陰撫琴軸
　紙本。
　萬曆辛巳作。
　佳。

京1—1734（《中國古代書畫目錄》
爲1735）
文伯仁　青山白雲圖軸☆
　紙本。

京1—1727（《中國古代書畫目錄》
爲1728）
文伯仁　樵谷圖軸
　紙本，設色。
　嘉靖庚申冬十二月六日作。
　倣山樵。佳。

京1—1533
謝時臣　雪景山水軸☆
　絹本。
　戊申作。
　六十一歲。
　晚年習氣。

京1—1544
☆謝時臣　溪亭逸思圖軸
　絹本。彩。
　自題倣王叔明墨法。
　精。

京1—2050
陳遵　雪景花鳥軸
　絹本。
　"萬曆秋七月，陳遵。"

京1—1702
文嘉　山水軸☆

紙本，淺絳。
乾隆題。
《石渠》著録。
蟲傷。

京1—1692
☆文嘉　倣董源山水軸
紙本，淺絳。
萬曆甲戌五月。

京1—1682
文嘉　倣董北苑山水軸☆
紙本。
嘉靖癸丑，爲原弘劉甥作。
文彭、朱朗、謝時臣題。
劣。

京1—1685
文嘉　琵琶行圖軸
紙本，淡設色。
癸亥作。
文彭書《琵琶行》，楷書。
佳，畫已敝。

京1—1691
☆文嘉　王百穀半偈庵圖軸
紙本。

萬曆癸酉。
詩塘王百穀書詩。
真。題詩似配入。

京1—1546
居節　醉翁亭圖軸☆
紙本。
壬午夏四月作。
張鳳翼書《記》。
《石渠》物。
紙敝。

京1—1547
居節　山水軸
紙本。
嘉靖甲午畫於紹興紫薇分署。
（學署）
似細筆文。

京1—1485
☆陳淳　瓶蓮圖軸
紙本，水墨。
癸卯夏六月。
六十一歲。
粗，潦草。

京1—1490
陳淳　牡丹軸☆
　紙本。小軸。
　裁小。

京1—1600
陸治　松石軸
　紙本。
　隆慶戊辰，爲芸室作。
　七十三歲。

京1—1597
陸治　竹林長夏圖軸
　絹本。彩。
　嘉靖庚子。
　四十五歲。
　精。

京1—2026（《中國古代書畫目録》
爲2025）
周之冕　竹石雄雞圖軸
　紙本。
　壬寅上元作。
　張珩藏。

京1—2028（《中國古代書畫目録》
爲2027）
周之冕　桃花鴛鴦圖軸☆
　絹本，設色。
　粗筆，畫散漫無章法，不佳。

京1—3186
李杭之　山水册☆
　紙本。八開。
　甲申寫於吹閣。
　真。

京1—3370
沈顥　山水册☆
　紙本，淡設色。直幅，十六開。
　丁亥作。
　六十二歲。

京1—3371
沈顥　倣古山水册☆
　紙本。對開改橫册，十開。
　乙未作。
　七十歲。

京1—3368
沈顥　倣古山水册
　紙本。十二開。

戊寅、己卯作。
上官周題。

京1—2811
☆惲向　山水冊
　紙本，水墨。對開改橫冊，
八開。
　丙戌十一月二十日。
　佳。

京1—3511
祁豸佳　山水冊
　絹本。直幅，十二開。
　前自篆書"烟雲供養"。
　對題款：西遁道人淨超題。鈐
"祁豸佳"印。其自題，所錄均
董其昌之文。
　佳。

京1—2871
邵彌　小可觀圖冊
　紙本。十開，橫幅，對開改
推篷。
　丁丑六月作，季遠上款。
　前自隸書"小可觀"，崇禎丁
丑書。
　佳。

京1—1958
尤求　飲中八仙圖卷☆
　紙本，白描。
　隆慶辛未作。
　真。

京1—2514
顧正誼　山水卷
　紙本。
　亭林顧正誼寫。
　陸應暘、謝天章、魏之璜等題。
　倣大癡。

京1—1817
周翰　南屏烟雨圖卷
　絹本。
　嘉靖乙卯仲夏望，吳門南山周翰
製。鈐"南山"白、"周子氏章"。
　極似謝時臣。（時謝時臣六十
八歲）
　後僞文、沈跋。

京1—1794
周天球　叢蘭竹石卷
　灑金箋，淡墨。
　自書引首："湘皋雜佩。周天
球。"

隆慶庚午自書《幽蘭賦》。

五十七歲。

"宋致穉佳收藏圖書"朱長。

石渠印。

《佚目》物。

京1—1731（《中國古代書畫目錄》爲1732）

文伯仁　雲巖佳勝圖卷

冊改卷。

隆慶戊辰夏日，五峰文伯仁。

鈐"五峰"、"文伯仁"朱。

王問引首。

石渠印、御書房印。

王世貞、王叔承、王錫爵等對題。

原爲冊，一總圖，各分圖，現只餘一文五峰總圖，餘圖已佚。

京1—1730（《中國古代書畫目錄》爲1731）

文伯仁　山水卷

紙本，設色。長卷。

用赭、黃、花青，色艷麗。

"嘉靖甲子冬，五峰文伯仁寫"，款在中部。

六十三歲。

自鈐騎縫印，卷首鈐"五峯山人"、"文伯仁德承章"、"德承"。

京1—4003

沈時　蘭亭圖卷

絹本，設色。

"崇禎乙亥冬月，沈時寫。"

倣仇，好蘇州片。

京1—1913

孫克弘　文窗清供圖卷☆

紙本。

癸巳夏作。隸書款，内有楷書題。

畫石、竹石、蘭、松花石、松。

石渠、御書房印。

真。

京1—2163

☆董其昌　倣大癡山水卷

紙本，水墨。

丙辰首春作。

不佳，生紙畫。

京1—1488

陳淳　花石卷

紙本。

引首自書“洛陽春色”。
石渠印。
《佚目》物。

京1—1481
☆陳淳　雪渚驚鴻卷
絹本，設色。
引首自草書題“雪渚驚鴻”。
戊戌夏日作。
五十六歲。
後自書《雪賦》。
精。

京1—1477
陳淳　合歡葵圖卷
引首徐霖篆書：“合歡葵。”款：
徐霖。
　“戊子冬偶過尚之齋見舊作因
題。”篆書。
　王守、王寵、黃姬水、王穀
祥、周天球、文嘉、段金、徐霖、
文彭、袁表、裘、褧、袞題。
　尚之即袁裘。
　精。

京1—1480
陳淳　花卉梅竹卷

紙本。大高卷。
嘉靖丁酉。
五十五歲。
李日華跋。
粗，不精。

京1—1483
陳淳　岳陽樓圖卷
絹本。
無款。鈐二印。
後書岳陽樓記。辛丑秋孟應客
請作岳陽樓圖並書記。
五十九歲。

丁雲鵬　倣米雲山圖卷
紙本。
丙申作。
畫新而板，山頭有返照作赭色。

京1—1694
文嘉　雲山圖卷
紙本。
臨小米。“萬曆丁丑三月偶見元
暉真筆，戲臨一過，文嘉。”
七十七歲。
畫首鈐“停雲”、“悟言室印”
二印。

周天球、李日華、王穉登題。

石渠印。

佳。

京1—1693

文嘉　保竹圖卷

紙本，水墨。短卷。

前胡纘宗篆書"保竹"二字。

"萬曆甲戌秋七月，文嘉補意。"

七十四歲。

蔡羽書《記》。

文徵明、袁表題。

王穀祥、王世貞等題。

京1—1690

文嘉　雲山圖卷

紙本。

癸酉作。款在接紙上。

朱朗、彭年、許初題。

京1—3218

戴晉　劍閣圖卷 ☆

紙本，水墨。

辛酉夏作。

天啓元年。

陳元素等題。

劣。

京1—1487

陳淳　花卉卷 ☆

紙本。二段。

無款。

真而平平。殘。

京1—1719（《中國古代書畫目錄》爲1720）

王穀祥　花卉卷

紙本。失群册改卷。

自對題。

又袁袠題，款：横塘袁袠。鈐"嘉魚館"印。

真而平平。

周官　觀燈倡詠圖卷

紙本。

吴寬、沈鍾、瞿俊、李應禎、李東陽、楊循吉、邵珪、陸簡題。

明人，畫上加周官偽款。畫有杜堇意，然劣於杜。

京1—1562

郭謀　西山漫興圖卷 ☆

絹本。
嘉靖乙酉作。
此人直武英殿。俗手。

京1—2072
☆丁雲鵬　馮媛當熊圖卷
重色。
"萬曆癸未春，丁雲鵬寫。"
工筆。

京1—1906
劉世儒　雪梅圖卷
紙本。
佳。
後附童鈺，劣。

王穀祥　水仙並書賦卷
水仙，絹本。臨趙子固。偽。
賦，紙本。佳。

陳粲　花卉卷
紙本。
"萬曆戊寅臘月九日寫於青洋

館中，句吳陳粲。"
石渠印。
陳粲二字後改，畫佳。轉而
入目。

京1—2654
王中立　花卉卷☆
紙本。
萬曆乙卯。
真而劣。

京1—2633
張宏　溪山晴雪卷
紙本。
"丙午中秋日寫，張宏。"
文派，佳。

京1—2668
☆釋常瑩　山水卷
紙本，設色。
天啓元年。
極似沈士充。

一九八四年六月二十八日
故宫博物院

唐寅　撫琴仕女圖
　絹本。
　無款。
　對題自書《璃香譜》。
　舊倣。

京1—1587
仇英　雙鈎蘭花
　紙本。
　無款。鈐"仇英"朱長、"仇氏
實父"朱方。
　佳。

京1—2930
項聖謨　山水花卉册
　八開。
　丙申二月作。
　佳。

項聖謨　山水花卉册
　九開。殘册。
　內一開有名款，鈐二印，畫於
丁酉。佳。
　虚齋印。

徐、楊意見有不同，楊認爲若
干花卉不對，有款者真。
　佳。

京1—2919
項聖謨　山水册
　橫幅，八開。
　崇禎十四年、十五年款。
　鈐"夢幻泡影"朱方。

京1—2936
項聖謨　花果册
　十開。
　爲潔庵作。
　平平。

京1—2827
姚裕　草蟲册☆
　紙本，設色沒骨。二册，二十
四開。

京1—3079
姜承宗　山水册
　紙本。十二開。
　崇禎乙亥八月。
　楊文驄、鄭元勳、董其昌、方
逢年、陳眉公、劉侗、黄正賓、

萬壽祺題。

後王鐸一札。

石墨畫人率意作，似沈顥。

京1—3685

謝彬　雜畫册☆

紙本。八開。

乙巳。挖上款。

京1—2741

藍瑛　倣古山水册

紙本。十開。

癸酉作。

四十九歲。

佳。内倣黃者草率。

京1—3615

潘澄　山水册

十二開，對開改橫册。

己亥立春前一日。鈐“弱水”朱方、“潘澂之印”白。

有倣松江者，有倣北宗者。

張風　山水册

昇州道士製。

畫淡，無大風逸氣。

謝以爲可疑，不入目。

後徐亦承認爲僞。

京1—3122

戚勳　花卉册

紙本。對開改橫册，十開。

一書一畫。

後有沈德潛、顧千里題。

字法文，畫法陳淳。

京1—2904

陳丹衷　山水册

十開。

己丑，爲玄翁作。

京1—2366

程嘉燧　山水册

紙本，淡墨。八開。

庚辰陽月畫於松園閣。

顧文彬對題。

佳。

京1—3038

卞文瑜　山水册☆

八開。

庚午清和作。

又一開壬戌作。

京1—2125
談志伊　花卉冊
　　紙本。十二開。
　　鈐"談氏思重"白、"石雪齋"白、
"談氏思重"朱、"談志伊印"白。
　　後萬曆三十六年朱之蕃跋。

京1—2419
米萬鍾　石圖軸
　　金箋。
　　爲敬仲作。
　　畫一怪石，下部五色石子。
　　虛齋印。

京1—2520
陳元素、劉原起、陳白　合作蘭
竹軸☆
　　紙本，水墨。
　　陳元素庚申款。
　　陳白畫蘭，無款，只鈐一"陳
白"白印。
　　錢允治、王穉登、張鳳翼題。

京1—2526
☆陳元素　蘭花軸
　　紙本。
　　爲重甫作。

　　上有沈顥長題。

京1—1857
☆宋旭　萬山秋色軸
　　紙本，設色。
　　萬曆庚辰初冬。
　　佳，精。

京1—1861
☆宋旭　城南高隱圖軸
　　紙本，水墨。
　　萬曆戊子夏，仰泉上款。

京1—2151
董其昌　山水軸
　　絹本，青綠。
　　丁未秋七夕前二日，玄宰畫題。
　　五十三歲。
　　辛亥又題。
　　真而佳。

京1—2159
董其昌　林和靖詩意圖軸
　　紙本。
　　甲寅作。
　　六十歲。

辛酉三月重題。
佳。

京1—2181
董其昌　佘山游境圖軸
　紙本。
　丙寅四月，款：思翁。
　七十二歲。

京1—2229（《中國古代書畫目錄》
爲2228）
董其昌　山水軸
　紙本。
　題："林杪不可分，水步遥難辨。"
　張珩物。

京1—2706
盛茂燁　錦洞青山圖軸
　絹本。巨軸。

京1—2398
沈士充　寒塘漁艇圖軸☆
　紙本，設色。
　庚午秋。

京1—2399
沈士充　寒林浮靄圖軸☆

絹本，水墨。
癸酉夏日。
《支那名畫寶鑒》已印。

京1—2243
劉原起　雪景山水軸☆
　紙本，淡設色。
　崇禎辛未立冬，七十有七作。

京1—2237
劉原起　虎丘後山圖軸
　紙本。
　戊午作。
　王文治題。
　接天頭。

京1—3042
卞文瑜　拂水山莊圖軸
　紙本。
　己卯小春過虞山拂水山莊，正
楓林如染，大類赤城霞起……

京1—3040
卞文瑜　一梧軒圖軸
　紙本。
　丁丑。
　倣王蒙。

京1—2078
丁雲鵬　達摩圖軸
　紙本，設色。
　"己亥獻歲之吉日……"鈐
"南羽氏"白。
　五十三歲。
　細筆。

京1—2080
☆丁雲鵬　玉川煮茶圖軸
　紙本，設色。
　壬子冬，爲遜之寫。
　六十六歲。
　佳。人面勾綫甚佳，鐵綫。

京1—1969
吴彬　普賢像軸
　紙本，設色。
　壬寅孟冬。

京1—1967
吴彬　林巒秋色圖軸
　紙本。
　丙申，鈐"文中"朱、"吴彬之
印"白。
　乾隆印。

京1—2886
邵彌　梅花軸
　紙本。
　題：擬竹莊人竹外一枝。
　佳。

京1—2881
☆邵彌　枯木竹石軸
　紙本，水墨。
　"壬午八月倣倪高士，邵彌。"
　是年去世。

京1—2884
邵彌　倣唐寅山水軸
　絹本。小條。
　題："長水龕居士邵彌。"
　佳，但有文意。

京1—2869
☆邵彌　梅花軸
　紙本，水墨。
　丁丑二之日寫。
　佳。

京1—3392
鄒之麟　山水軸
　爲一羈旅老人作。

新，精，真。

京1—3025
陳嘉言　荷花軸
　紙本，設色。
　崇禎壬午。
　平平。

京1—2360
程嘉燧　松陰高士圖軸
　紙本。
　崇禎四年。
　張珩"九友"之一。
　佳。

京1—1908
廖大受　雪菴像軸
　紙本。
　甲辰五月畫。
　笪重光、張孝思、查士標題。

京1—1876
項元汴　荷花軸
　紙本，水墨。
　爲定湖上士作，款汴作"ⴢⴢ"。

京1—1943
宋懋晉　游干將山圖軸
　紙本。
　己丑春。

王嶼　雪景山水軸
　泰昌庚申作。
　黄陶菴題，鈐"黄淳耀印"
白方。
　黄字不佳。

京1—2590
宋珏　山樓對雨圖軸
　紙本。
　戊申畫。
　丁巳又題。
　石渠印。

京1—2335
楊明時　古木修篁圖軸
　紙本。
　萬曆乙未九月九日，爲六吾作。
　張珩物。已印。

京1—3205
趙左　望山垂釣圖軸☆
　紙本。

己未夏日寫。

京1—2555
文從簡　鄭州景物圖軸
紙本。
庚辰。

京1—1921
孫克弘　耄耋圖軸
紙本，水墨。
錢允治題。

京1—2804
魯得之　竹石軸
紙本，水墨。

京1—2707
崔子忠　藏雲圖軸
絹本。
丙寅五月，爲玄胤同宗作。
迎首鈐"忠"朱長。
佳。

京1—2611
張宏　延陵掛劍圖軸
紙本。
"崇禎乙亥冬日寫於久徵館。"

京1—2716
吳振　匡廬秋瀑圖軸
紙本。
崇禎辛未夏六月，爲稚脩詞
兄作。

京1—2541
臨昌世　勁節含香圖軸☆
紙本。
墨竹。
紙破。

京1—2002
楊大臨　梅鷹圖軸
丁未夏日，鈐"大臨氏"白。
浙江人，與董同時，但畫是呂
紀後學。

京1—3106
沈碩　携琴觀瀑圖軸
絹本。彩。
長洲沈碩寫。鈐"沈氏宜謙"白。
品在十洲、東村之間。
山頭法范寬，松畫針松如李、郭。

京1—1835
徐渭　四時花卉軸

紙本。大軸。
款：鵝鼻山儂。

京1—1029
孫隆　雪禽梅竹軸
　　絹本。彩。
　　無款，有印"開國忠敏侯孫"朱。
　　孫興祖後人。
　　佳。

京1—1114
胡聰　柳陰雙駿圖軸☆
　　絹本。
　　"直武英殿東皋胡聰寫。"

文嘉　書沈周像讚軸
　　紙本。
　　萬曆甲戌。

京1—1392
唐寅　觀梅圖軸
　　紙本。
　　畫一人立橋上看梅。
　　蘇門唐寅爲梅谷徐先生寫。
　　都穆題。
　　又一題，款：豪。

此圖畫劣，字亦劣，板。而都
穆題真，只可能承認其真。

京1—1605
陸治　虎丘山圖軸
　　紙本。

京1—1608
陸治　芙蓉圖軸
　　紙本，設色。
　　没骨花及山水，如唐之《採蓮
圖》。
　　有二印。

京1—1162
☆郭詡　琵琶行圖並書琵琶行軸
　　紙本。
　　佳。

京1—1806
陸師道　溪山圖軸
　　紙本。
　　王穀祥、彭年、文嘉、文彭題。
　　又自題。無年款。
　　佳。似文。

一九八四年六月二十九日
（病休）

一九八四年六月三十日
故宫博物院

京1—4046

☆龔賢　自藏山水圖軸

　紙本，水墨。彩。

　"丙申春仲，龔賢自藏畫。"鈐
"臣賢"、"半千"，均方陰陽文。

　又有長題。

　有似石濤處。

　空勾，少皴。佳。

京1—4065

☆龔賢　隔溪山色圖軸

　紙本，水墨。

　本色，平平。

京1—3876

☆釋髡殘　雨洗山根圖軸

　紙本，水墨。

　癸卯秋八月作。

　本色。

京1—3874

☆釋髡殘　仙源圖軸

　紙本，淡設色。

　辛丑八月。

京1—4197

☆梅清　文殊臺圖軸

　紙本，設色。彩。

　佳。

京1—4199

☆梅清　白龍潭圖軸

　紙本，設色。彩。

京1—4198

☆梅清　天都峯圖軸

　紙本，水墨。

　不如前二軸。

　又一幅蓮花峯，未見。

京1—4123

方亨咸　如松如山圖軸

　綾本。

　山頭有董意。

京1—4118

方亨咸　花鳥軸

　綾本。

　康熙十三年，爲繡陵老公祖老
世台作。

　佳。

京1—3840
舒時貞、王武　周茂蘭像軸
　紙本。
　舒己亥畫，王壬子補景。
　茂蘭，周順昌之子。

京1—4296
吕焕成　桃李圖軸
　金箋。
　壬寅秋畫於石蓮山房。

周禧、周祜　花卉屏
　四塊斗方。
　周榮起題。
　榮起，二周之父。二周即號稱
“江上女子”者。周禧，又作周
淑禧；周祜，又作周淑祜。

京1—3985
☆查士標　雙峯蘭若圖軸

京1—3934
查士標　山水軸
　小軸。
　丁未十月。題“與友人夜話，
漏已二下，爲作此”云云。
　五十三歲。

京1—3943
查士標　林亭山色圖軸
　紙本。
　“丁巳午夏望日，士標。”
　六十三歲。
　細筆，倣倪，佳。

京1—3950
查士標　松溪仙館圖軸
　紙本。彩。
　“庚申長至月……”
　六十六歲。
　上方有涂酉、龔賢、黄元治題。
　佳。乾皴渴筆。

京1—3812
☆釋弘仁　西巖松雪圖軸
　“辛丑春爲象也居士圖，弘仁。”
　五十二歲。

京1—5135
李琪枝　桃花軸
　水墨。
　“戊寅暮春，七十七叟奇峰琪
枝爲若予姪寫意。”
　琪枝，日華之孫。

京1—4210
☆笪重光　臨王石谷倣元人小景軸
紙本，水墨、淡設色。
王翬、惲壽平題，王壬子題。

京1—4127
陶宏　嬰戲圖軸
絹本，設色。
款：柳村陶宏寫。
清初人，畫劣。

京1—3827
鄒喆　山水軸
乙未三月。
真而粗，劣。

鄒喆　墨艾圖軸
添僞沈貞款，又加僞鄒喆題。
款：鄒吉。其旁有二行隸書。
僞沈書及隸書字寫於裱後。
鄒吉款寫時爲生紙，故謝、
徐以爲鄒款寫在前，沈書及隸書
在後。

京1—3683
謝彬、項聖謨　朱葵石像軸
絹本。

謝畫像，項補景。
癸巳八月作。
佳。

京1—3684
謝彬等　畫像軸☆
紙本，淡設色。
丙申。
謝畫小照。藍瑛畫石，諸昇
補竹。

京1—3892
法若真　山水軸☆
紙本。
乙丑，爲虎臣作。

京1—4172
羅牧　山水軸
紙本。
己巳冬作。

京1—4259
朱耷　山水軸
粗綾，淡設色。
款：八大山人寫。
佳。

京1—4687
牛石慧　荷鴨圖軸
紙本。
"七四牛石慧寫。"鈐"牛石
慧"、"行菴"白。
佳。

京1—3728
李因　柳鵲圖軸☆
綾本。
辛亥作。

京1—4792
☆藍孟　溪山秋意圖軸
絹本。
極似藍瑛。

京1—3842
張學曾　崇阿茂樹圖軸
綾本，水墨。
壬辰作。

京1—4781
吳宏　秋山草堂圖軸☆
絹本。
真。傷殘。

京1—3806
黃向堅　巉崖陡壁圖軸☆
紙本。
虛齋印。
真。

京1—3803
黃向堅　金沙江圖軸☆
紙本。
真。

京1—3802
黃向堅　滇南勝景圖
紙本。
戊戌夏。
尚佳。

京1—3804
黃向堅　尋親圖軸
佳。

京1—3805
黃向堅　劍川毘那峽圖軸
紙本。
碎細。

京1—3060
王醴　雪景花鳥圖軸☆
　　己巳作。

京1—3990
欽揖　雪景山水軸☆
　　紙本。
　　爲洪翁作，無款。
　　文派山水。

京1—3717
程正揆　山水軸
　　紙本。
　　乙卯，爲紫垣作。
　　佳。

京1—2672
釋常瑩　倣黄山水軸☆
　　紙本。
　　款：珂雪瑩。

京1—3859
方以智　騎驢圖軸
　　紙本，水墨。
　　款：浮渡山長無可智。
　　畫近惲向，書有似石溪處。

京1—4148
吕潛　林下草堂軸
　　紙本，水墨。
　　無款，鈐“半隱”印。
　　變體，不似米字。

京1—4672
陳字　品梅圖軸
　　絹本。
　　爲錫老作品梅圖。款：瀝道人
字小蓮。
　　原有款印，用樹枝葉蓋住，另
題一款以贈錫老，現色脱落，舊
款依稀可辨。
　　似老蓮而板。

京1—4668
陳字　青山紅樹圖軸
　　絹本。
　　辛未作。
　　字極似老蓮，畫板滯。

京1—4756
曹垣　十二友圖册
　　畫石。
　　“壬子清和寫於秦淮水亭，曹
垣。”

陳舒題畫上。

佳。

京1—4102

陳舒　花果册

六開。

京1—4805

范雪儀　畫册

十開。

列女。

"吳門淑氏范雪儀寫。"

有庚申惲壽平題，下鈐"惲正叔"白方，下方凹入。

京1—3821

葉欣　山水册

小册，十一開。

"丁亥清和月寫上櫟園先生正，葉欣。"

細筆。

京1—3617

劉度　山水册

絹本。十開。

畫西湖、三潭印月、雷峰塔等。

庚辰又正月。

藍瑛後學。佳。

京1—4055

龔賢　山水册

八開。彩。

四開設色，四開水墨。

自對題。又武學藻題。

後查士標題。

著色甚罕見，佳。

京1—5564

胡玉昆、朱岷　畫册

二册，二十一開。

吳晉康熙十年題。

前有高鳳翰購藏題籤。

京1—5093

☆柳堉　山水册

紙本，水墨。七開。

丙辰。

佳。

京1—3814

釋弘仁　山水册

八開。

"漸江學人寫於中峰古刹。"

汪藻對題。

佳。

京1—5247

翁陵　山水冊☆

八開。

金陵後學。

京1—4492

☆王翬　溪山晴遠圖卷

紙本，設色。

康熙癸巳長至日作。

八十二歲。

《石渠寶笈重編》著録。

《佚目》物。

晚年代表作。

京1—4480

王翬　豐草亭圖卷☆

紙本。

朱彝尊引首。

丁亥，爲電翁作。

七十六歲。

電翁，疑是徐電發。

畫是代筆，款真。

京1—4470

☆王翬　溪山逸趣圖卷

紙本。

“壬午夏五倣黃鶴山樵筆，古虞王翬。”

蔡琦題。

京1—4423

王翬　洞庭賖月圖卷

紙本，設色。

戊午作，題倣唐伯虎。

筆尚嫩，構圖不佳。

京1—4396

王翬　霜哺圖卷

紙本。

唐宇昭（半園）引首“白華遺響”。

乙巳春倣白石翁，爲袁節母作。

錢謙益書《袁節母記》。

京1—4436

王翬　樂志論圖卷☆

紙本，水墨。

甲子，爲梅溪作。

倣倪。

京1—4412

王翬　倣古山水卷

　　紙本。四段。

　　一幅壬子舟中畫，惲癸丑邊跋。

　　一幅癸丑拂水巖避暑作，粗筆，有惲向意。

　　又臨董源五株烟樹，有癸丑六月自題於隔水上。

　　又一開，倣宋仲溫……

　　中間隔水惲、王、周衍題。

　　高低不一，但是原裱爲一卷。

京1—4484

王翬　北阡草廬圖卷☆

　　庚寅。

　　真而不佳。

京1—3543

王鑑　山水卷

　　紙本。

　　"丙申長至倣北苑溪山圖，王鑑。"

　　五十九歲。

　　《石渠寶笈三編》著錄。

京1—4314

章采　西湖圖卷☆

　　絹本，青綠。

　　康熙乙卯作。

　　畫中一船上坐一人，載鶴，爲小像。畫西湖景物寺廟甚詳，有用之物。

　　徐釚、吳麐等題，爲冶梅題。

京1—3527

☆蕭雲從　山水卷

　　紙本，淡設色。

　　己亥得紙，漫畫，癸卯增畫。

　　前半甚佳，可稱尺木精品。後半畫雲極劣，可惜之至。

京1—4158

戴本孝　雪嶠寒梅圖卷

　　紙本。

　　壬申，爲武功喻正庵作，七十二歲作。

京1—5039

鮑嘉　李畹斯像卷☆

　　戊寅秋日，武水鮑嘉寫照。

　　汪士鋐題。

一九八四年七月二日
故宮博物院

京1—4435
☆王翬　枯木竹石軸
紙本，水墨。
甲子作於金陵客舍。
五十三歲。
甲午重觀題。
八十三歲。

京1—4421
☆王翬　陡壑奔泉軸
紙本，水墨。
丙辰中秋。
倣王蒙。佳。
《石渠寶笈重編》著錄。

京1—4465
☆王翬　倣倪山水軸
紙本。大軸。
戊寅，爲薌圃作。
王鴻緒、姜宸英題。
佳。

京1—4495
☆王翬　倣惠崇山水軸

紙本，設色。
乙未作。
八十四歲。
佳。

京1—4483
☆王翬　倣巨然山水軸
紙本，水墨。
庚寅。
七十九歲。

京1—4440
王翬　玉峯看月圖軸
紙本。小幅。
丙寅同南田玉峯觀月畫。
南田題。
佳。

京1—4405
☆王翬　倣黃公望山水軸
紙本，設色。大軸。
庚戌爲芝翁作，兼賀茂京得雋。
爲王揆（麓臺之父）作。
倣大癡，尚佳。

京1—4494
☆王翬　夏五吟梅圖軸

紙本，設色。

甲午作。

字頹唐，然是真。畫是晚年，較油。

京1—4445

☆王翬　倣王蒙山水軸

紙本，設色。

庚午作。

五十九歲。

紙光而滑。

本色，平平。

京1—4489

☆王翬　山園佳趣圖軸

紙本，設色。

壬辰作。

八十一歲。

乾隆題。

五璽。

折。

京1—4473

王翬　倣王蒙九華秀色圖軸

紙本。

癸未作，為眉翁。

京1—4433

王翬　寫唐解元詩意圖軸

絹本。彩。

癸亥清明前三日作。上有惲題。

佳。

京1—4391

☆王翬　倣曹雲西寒山書屋圖軸

壬寅。

三十一歲。

鈐“維岳”朱、“顧崧之印”白。

京1—4454

王翬等　九秋圖軸

紙本。

宋駿業芙蓉、顧昉秋羅、虞沅鳥柳、楊晉菊、吳芷藍菊……

京1—4567

吳歷　倣古山水屏

綾本。四條。

無年款。

摹巨然溪山無盡，擬趙令穰荷淨納涼，倣黃子久富春大嶺，師李營丘陡壑丹楓。

佳。

京1—4824
☆謝谷 惲南田像軸
　絹本。

京1—4577
☆惲壽平 層巒幽溪圖軸
　紙本。
　己酉作。
　三十八歲。
　不佳，真。

京1—4576
惲壽平 富春山圖軸
　絹本。
　戊申作。
　三十六歲。
　上有"嘉慶御覽之寶"。
　佳。

京1—4527
王武 花竹栖禽圖軸
　紙本，設色。
　丁巳。
　四十六歲。
　畫竹掏心畫。

京1—4537
王武 松竹白頭圖軸
　紙本。
　己巳臘月立春前二日。
　五十八歲。
　已印入《百幅花鳥》。

京1—4526
王武 荷花軸
　絹本。
　丙辰作。
　四十五歲。
　佳。

京1—4530
☆王武 水仙柏石圖軸
　紙本，設色。
　壬戌仲冬五日，爲絅菴作。
　五十一歲。
　佳。

京1—4634
文點 山水軸
　紙本。
　真而佳。

京1—4246

朱耷　山水册

　　紙本。十開，對開改橫册。
彩。

　　有全幅，有半幅。

　　"壬午人日寫於寤歌草堂，八
大山人。"

　　七十七歲。

　　餘款作"八大山人"，或加
"寫"字。

　　較精細。

京1—4254

朱耷　雜畫册

　　紙本，水墨。直幅，十開。

　　雜配成，大小不一。有作ゝＫ，
有作ハ。

　　一幅畫酒瓶，款：醉白。如邊
壽民，然似真。

　　又一兔，無款。右下鈐一
"驢"朱長印。真。

　　又一水仙。

　　此三幅大小同，是同時畫，均
有"驢"字印。較早。

　　內一幅畫玉簪花，僞，款亦不
對。謝、徐云畫真款僞。

　　又一魚，款作ゝＫ。佳。

京1—3883

釋髡殘　物外田園圖册

　　紙本，水墨。六開。

　　對開自題。

　　甚佳。

京1—4716

☆石濤　山水册

　　紙本，水墨、設色。八開。

　　畫佳。

　　袁枚、翁方綱題，均僞。

京1—4726

石濤　黃硯旅詩意圖册

　　四開。彩。

　　香港有二十二片，此處有四片。

　　紙是粗麻紙，不是布紋紙。

　　佳。

京1—4949

☆王檥　花鳥草蟲册

　　紙本。十開。

　　甚精。

京1—4752

☆梅庚　山水册

　　紙本，水墨。八開。

癸未。
佳。

京1—4685
☆鄒顯吉　花卉册
　紙本，設色。十開。彩。
　康熙四十七年七十三歲作。
　前嚴繩孫引首。
　對題爲其子士隨書。
　末幅自署鄒吉。
　爲鄒一桂之祖先，惲南田即逝
於其家。

京1—3583
許儀　花果册☆
　八開。
　戊申作。

京1—5148
梅翀　山水册
　八開。
　款：鹿墅梅翀。無年款。

京1—4670
陳字　山水册
　絹本。八開。
　徐康跋。

細筆，佳。

京1—4355
伊天麐　花卉册☆
　絹本，設色。八開。
　庚子作，伊天麐。

京1—5009
王樹穀　人物册
　絹本，白描。十二開。
　八十四翁王鹿公作，時雍正壬
子十月朔。
　鈐“石屋”白方。
　有華嵒對題，字做《廟堂》。
　佳。

京1—5003
王樹穀　人物册☆
　絹本。十二開。
　戊戌冬十月七十翁作。

陸曠　山水册
　十二開。
　淡墨乾皴，較佳。

陸曠　山水册☆
　十二開。

程正揆　臨沈周山水卷
　卷首自題"臨於天尺閣中"。
　末有程正揆印。
　畫、印均偽。

京1—3706
☆程正揆　江山臥遊圖卷
　紙本，設色。
　第二十五卷。
　壬辰六月畫。
　四十九歲。
　末有乾隆己未吉懷題。
　佳。

京1—4731
石濤　松竹石卷
　紙本。
　無年款。
　末隸書書李元禮"謖謖如動松下風……"
　粗筆。

京1—4715
石濤　山水人物卷
　紙本。
　一段"石户農"。甲辰客廬山作。（二十三歲）

　二段"披裘翁"。題："戊申新安太平寺。"（二十七歲）
　三段"湘中老人"。題："甲寅長夏客宣城之南湖……"（三十三歲）
　四段"鐵脚道人"，題："丁巳水西。"（三十六歲）
　晚年所作，記歷年游程。

京1—4730
石濤　山水卷
　設色。四開，冊改卷。彩。
　伍元蕙藏印。
　佳，設色淡雅。似印本。

京1—4073（朱軒部分）
朱軒等　書畫卷
　朱軒，己巳爲司翁作；顧侃，山水；王崿，顧侃，人物；沈宗敬；吕琮，杏花。以上畫，泥金。
　韓葵，王鴻緒，沈宗敬，高曜，沈宗叙。以上書。

京1—3619
劉度　海市圖卷
　絹本，設色。
　己丑夏月做小李將軍，爲石

翁作。

右下角鈐"清净瑜伽館"白方。

後吳偉業絹本書《海市紀述》。

後有楊廷鑑書倡和詩。

佳。有藍瑛意，但筆細。

何其仁　蘭石卷

紙本，水墨。

京1—3932

查士標　山水卷

紙本。

康熙丁未修禊前一日作。

五十三歲。

倣漸江，工緻。字似倣倪，佳。

京1—3964

查士標　山水卷

紙本。

康熙丁丑作。

八十三歲。

佳。

京1—5654

羅福旼　清明上河圖卷 ☆

小袖卷。

臣字款。

京1—3715

程正揆　江山臥游圖卷

紙本。

甲寅夏至作。

佳於前見諸本。

京1—4310

梁袤　山水卷 ☆

紙本，設色。

丁未初秋。

有蕭雲從題。

《佚目》物。

有似蕭處。

京1—3823

葉欣　鍾山圖卷 ☆

絹本。

甲午作。

佳。

京1—4044

☆柳隱　月堤烟柳圖卷

紙本。

款：我聞居士圖於花信樓中。

前癸未錢牧齋題。

後辛卯正月黃媛介圖。

京1—5081
蕭晨　山水卷☆
　絹本，大青綠。
　款：蘭陵蕭晨。
　畫甚工，惟太板，色滯。

京1—4050
☆龔賢　山水卷
　紙本，水墨。
　乙卯新秋。
　淡墨乾皴，精。

京1—4345
王無回　花卉卷
　綾本。
　甲辰寫於燕畿。
　粗。

京1—5246
☆翁陵　梅花書屋圖卷
　紙本，設色。
　"己丑十月寫於香茅精舍，建
安翁陵。"鈐"壽如氏"白、"翁
陵"白。
　後紀映鍾書《梅花詩》。

京1—4236
朱耷　雜畫卷
　紙本。
　丙午十二月四日，爲橘老長兄
戲畫。鈐"釋傳綮印"、"刃菴"。
　鈐有"蕭疏澹遠"白、"白雪自
娛"、"雪个"（不雪）白、"土木
形骸"白。
　四十一歲。
　字似董。佳。

京1—4258
朱耷　花果卷
　紙本，水墨。
　起首一水仙芋頭，極佳。
　款：〣乁七山ㄨ。

京1—4146
☆呂潛　山水卷
　紙本，水墨。
　向迪琮印。
　倣龔，佳。

京1—5056
☆武丹　虞山夜泛圖卷
　紙本。
　"壬戌十月望後，鍾山武丹作。"

庚辰七十四歲馮武寫，陸貽
典，錢陸燦……諸虞山名人題。

京1—4770

☆陳卓　天壇冶麓圖卷

紙本，設色。

二段：一段天壇，一段冶麓。

丁卯。

王楫、柳堉題。

細筆。佳。有用之物，有寺
廟等。

京1—3846

張學曾　山水卷

丁酉，為南明社翁作。

後有二段自題。

京1—4778

☆吳宏　燕子磯莫愁湖卷

紙本。彩。

鈐有"西江竹史"印。

亦有王楫、柳堉題。與上卷
同式。

精。

京1—4774

☆吳宏　江山行旅圖卷

紙本。

康熙癸亥作。

曹溶長題。

佳。然不逮上幅。

京1—3810

釋弘仁　林樾一區圖卷

絹本。

"為一芡尊宿寫於披雲峯下，
庚子春仲，弘仁。"

湯燕生引首。

吳揭、湯燕生題。

徐禹功　竹圖卷

絹本，水墨。

《石渠寶笈》物。

偽，摹本，加偽印。

京1—878

曹知白　十八公圖卷☆

絹本。

馮子振書《居康賦》。

舊畫填款，黃絹，上有大長
主印。

徐云真；啓云為舊引首，加畫。

京1—559
李公麟　山莊圖卷
　南宋摹。
　後有葉隆禮題，是鈔件，非偽造。
　王鏊、董其昌題偽。

李昭道　山水卷
　絹本，小青緑。四片。
　明中期，工筆，山石有夏明遠意，佳。

李成　大禹泣辜圖卷
　絹本。
　《佚目》物。
　金元之作，佳。

京1—774
倪瓚　五株烟樹軸
　紙本。
　至正十四年二月十二日。
　五十四歲。
　王蒙題，首句“五株烟樹”字尚完。
　畫爲後人增補損，可惜之至。字上方缺失，補一條，明顯可見。

趙雍　秋林射臘圖軸
　絹本。
　偽。

王蒙　倣右丞藍田莊圖軸
　紙本。
　乾隆題。
　《石渠寶笈》著録。
　文伯仁後學。

京1—670
☆趙孟頫　秋葵圖軸
　款在左下角，小楷極精，鈐趙氏子昂印。
　畫淡墨雙鉤。真。色淡，已泛鉛。

京1—775
倪瓚　樹石幽篁圖軸
　紙本。
　戊申作。
　六十八歲。
　卞榮、王璲題。
　精品，紙稍黑。不知爲何入二級。

京1—720

盛懋　松鶴軸

　絹本。大軸。

款在畫右方中部。

真。破碎甚。畫亦板，非佳作。

一九八四年七月三日
故宮博物院

京1—945
☆王紱　濯足圖軸
紙本。
爲雪洲寫。無年款。鈐"孟
端"白方。
上有錢子良題。
石渠、養心殿印。
真而佳。

京1—3359
朱瞻基　雙鯉圖軸
絹本。
本畫無款印。
天順癸未趙昂贊，題宣宗作。
當是明代院畫，賞臣下，遂矜
爲御作，倩人作題以增重，應改
題明人。

京1—1660
吳世恩　梅花軸
紙本。小幅。
劣。

京1—1101
☆沈周　溪居圖軸
紙本，水墨。小窄條。
朱幼平印。

京1—1093
沈周　小亭落木圖軸
紙本。
小亭崗上立，疎木落秋風……
倣倪。佳。破碎。

京1—4095
高岑　萬山蒼翠圖軸
絹本。大軸。
款：石城高岑。
精。

京1—4377
陸灝　倣山樵山水軸☆
紙本。
丙午秋日。
松江派。

京1—4767
姜泓　瓶梅水仙軸
絹本。

庚午畫於滄浪書屋。

佳。

京1—4803

謝蓀　山水軸

　絹本，青綠。

　"謝蓀"款，在右下角。

　精。金陵，與高岑相似。

京1—4688

朱璣　張仙像軸

　丙午三月畫。

　上有康熙戊申梁清標題，爲求子之用。

　左下角有梁氏題一行。

　細筆，尚佳。

京1—5010

本光　沈宗敬像軸☆

　絹本。

　乙未冬十月，爲獅峯居士畫……

京1—6782

清佚名　畫像軸☆

　絹本。

　康熙甲子蔡昇元爲睿老題。

　其人姓吳。

京1—5006

王樹穀　弄胡琴圖軸☆

　絹本，綫描。

　七十四歲作。

　佳。左手弄胡琴，畫錯了，只好入賬。

京1—5002

王樹穀　學劍圖軸☆

　絹本。

　"丙申春壬辰摹宋賢學劍圖於古桂堂。"無名款。

京1—5005

王樹穀　四友圖軸

　絹本。

　"七十四叟硯外王無我搨於□園慈竹館。"

　佳。

京1—4980

☆禹之鼎　西郊尋梅圖軸

　絹本，設色。

　"履中先生命寫放翁詩意，擬馬和之筆意。"康熙四十八年作。

京1—4931
楊晉　梅竹蘭石軸
　絹本。
　康熙壬辰作。
　佳。

京1—4742
石濤　對牛彈琴圖軸
　紙本。
　無年款。
　真。

京1—5155
卞久　朱茂時仲弟永訣圖軸☆
　絹本。

京1—5155
卞久　授書圖軸☆
　絹本。

京1—5155
卞久　祭先圖軸☆
　絹本。
　尚工緻。

京1—5048
王雲　朱照庭像軸

近人畫。

京1—5046
王雲等　鴉陣圖軸
　紙本。
　王翬補墨竹。
　楊晉題。

京1—5050
王雲　山水樓閣圖軸☆
　絹本。
　"癸卯新秋寫，竹里王雲。"
　工緻。佳。

京1—4848
王原祁　倣高尚書山水軸
　紙本。
　康熙己卯作。
　劉恕藏印。
　佳。

京1—4916
王原祁　倣倪山水軸
　紙本。

京1—4891
王原祁　倣一峰老人山水軸

彩。
始乙酉春，成戊子秋。

京1—4858
☆王原祁　昌黎詩意圖軸
紙本，設色。
壬午仲春。

京1—4915
王原祁　倣吳仲圭山水軸
紙本。
臣字款。
虛齋印。
代筆，畫精。

京1—4874
王原祁　倣董巨山水軸
紙本。
乙酉。
平平。

京1—4861
王原祁　倣黃子久山水軸☆
紙本。
壬午作。
平平。

京1—4872
王原祁　倣黃鶴山樵山水軸
紙本。
辛巳作，乙酉脫稿。
張珩藏。

京1—4857
王原祁　倣梅道人山水軸☆
紙本。
壬午作於暢春園直廬。
王石谷題。
老故宮物。
真。

京1—4849
王原祁　倣梅道人山水軸☆
紙本。
己卯在邗畫。
佳。

京1—4841
王原祁　倣大癡山水軸
紙本，水墨。
甲戌，爲序老表兄作。
本色，毛。

京1—4870
王原祁　倣山樵山水軸
　紙本。
　甲申作。
　佳。

京1—4970
禹之鼎　念堂溪邊獨立圖卷
　紙本。
　戊寅作。
　款在右下，全部刮掉重寫。

京1—4965
禹之鼎　朱昆田月波吹笛圖卷
　絹本。
　嚴繩孫引首。
　戊辰春仲月，廣陵禹之鼎。
　又查嗣瑮題。
　湯右曾、龔翔麟、張大受、顧
永年、錢名世、胡介祉跋。

京1—4978
☆禹之鼎　移居圖卷
　絹本。
　"甲申初冬，廣陵禹之鼎。"
　鈐"慎齋書畫"白、"逢佳"

朱，右下角。
　佳。

京1—4967
☆禹之鼎　翁嵩年負土圖卷
　右上角隸書"負土圖"三字。
　"康熙丁丑仲夏，廣陵禹之鼎
寫。"楷書左卜角。
　張英、田雯、高士奇、孫應
龍題。

京1—4976
禹之鼎　黃山草堂圖軸
　絹本。
　"黃山草堂圖。"
　"壬午秋月，禹之鼎寫。"
　爲田顯吉畫像。壬辰進士，號
慎齋。
　精。

京1—4966
禹之鼎　聽松圖卷
　紙本。
　前"聽松圖。廣陵禹之鼎寫"。
　王翬補景。丁丑小春上澣爲簡
菴寫，王石谷題。

京1—4968

☆禹之鼎　風木圖卷

紙本。

姜宸英引首。

"丁丑嘉平爲紫翁老先生寫，廣陵禹之鼎。"

宋犖、趙執信、汪霦、湯右曾、查昇、姜宸英、錢名世、毛奇齡、朱彝尊、尤侗、曹寅跋。

王煐字紫千，官溫處道，號雪樓主人。

京1—4974

禹之鼎　晚烟樓圖卷

絹本。

辛巳冬，爲輔翁張先生作。

京1—4971

☆禹之鼎　爲張魯翁畫像卷

絹本，設色。

"庚辰春爲方伯張公作。"隸書小字款。

王丹林、林佶、錢名世、查慎行、趙執信、查嗣瑮、湯右曾、吳雯、王煐等題，均魯翁上款。

佳。

京1—4983

☆禹之鼎　蠶尾山圖卷

絹本，設色。

"蠶尾山圖。壬午六月爲漁洋老夫子，海虞門人陳奕禧。"

左下角"廣陵禹之鼎恭寫"。

後王士禛自題，爲陳奕禧代筆。

湯右曾、梁佩蘭、黃夢麟、李嶟瑞、查慎行、繆沅、顧嗣立、曹三才、張大受跋。

京1—6433

宋光寶　百花卷☆

絹本，設色。

款：吳郡宋光寶。

居廉之師。

没骨花。

京1—5134

朱珏　符山堂圖卷

紙本，水墨。

"庚戌仲夏，朱珏。"

後有王士禛題（真跡），孫洴如、程邃、趙其星跋。

畫張力臣符山堂圖。佳。

京1—6166
☆錢杜　鶴林寺圖卷
　紙本，設色。
　嘉慶癸酉。
　有葉調笙藏印。
　佳。

京1—6029
☆黃易　書畫卷
　紙本，設色。册頁改卷。
　前二段臨王小楷，後雜畫五段。
　乾隆乙卯款。

黃鞠　海上論詩圖卷
　不收。

京1—4683
徐釚　山水卷
　紙本，水墨。
　辛未作。
　張燕昌、錢大昕跋。

京1—6405
☆戴熙　憶松圖卷
　紙本，水墨。
　爲祁寯藻作，丁未早春。
　佳。

京1—5457
汪士慎　梅花卷
　紙本，水墨。袖卷。
　辛酉中秋後二日。
　平平。

京1—3891
法若真　天台山圖卷☆
　紙本，設色。
　康熙二十年，爲其子作。

京1—4007
張恂　山水卷☆
　綾本，水墨。
　丙寅。

京1—6412
湯禄名　後樂園圖卷☆
　設色。
　前右下鈐“湯樂民之畫章”。

京1—6056
奚岡　畫稿卷☆
　爲陳鴻壽作。

京1—5064
謝定　水滸像卷

絹本，設色。

康熙壬申，謝定寫。

吳雲題跋，並題人名。

京1—6172

錢杜　皋亭送別圖卷☆

　紙本。

　辛卯七月二十九日。

京1—6390

吳儁　友古圖卷☆

　紙本。

　爲金蘭坡畫。

　戴熙引首。

　爲金頌清之從祖父作。

　儁字子重。

京1—6402

費丹旭　秋蘆泛月圖卷

　紙本。

　"秋蘆泛月圖。戊申秋月，曉樓費丹旭寫。"

蔡昇初　張廷濟像卷

　道光癸卯作。

　七十六歲像。

京1—6475（《中國古代書畫目録》爲6474）

虛谷　枇杷卷☆

　紙本，設色。

　爲介生作。

　佳。

一九八四年七月四日
故宮博物院

京1—4831

☆王原祁　倣宋元六家册

紙本。方幅，六開。

引首："靈心自悟。"西廬老人，八十七歲題。

後自題云爲丁巳年往雲間所作，王奉常題之。庚午年記。

三十六歲畫，四十九歲題。

佳。

京1—4907

☆王原祁　倣各家山水册

絹本。直幅，十二開。

臣字款。

五璽全。

精。

京1—4869

☆王原祁　倣古山水册

紙本。十二開。彩。

"康熙甲申冬日敬倣宋元諸家十二幀呈台鑒，王原祁。"

梁詩正對題。

《石渠寶笈》著錄。

曾影印。

約是呈藩府者。佳。

京1—4875

☆王原祁　倣諸名家山水册

紙本。八開。

戊子作，間有丁亥、丙戌。

不及上二册之佳。

京1—4443

☆王翬　倣各家山水册

八開，對開改。

內一開題"習懶道人"。丁卯作。

五十六歲。

一般。

京1—4429

☆王翬　山水册

紙本。橫幅，十二開。彩。

辛酉臘月，爲莘翁侍御作。

泊舟芙蓉涇漫寫即景。

爲笪重光畫。

寫生。佳。

京1—4406

☆王翬　山水册

高麗紙。對開改橫册，八開。

四十歲作。

内一倣倪者用隸書款。

款字與習見者不同。

☆王翬　倣古山水册

紙本，設色。八開，對開改横册。

首開青緑，另三開極似王鑑。

無年款，亦無名款，只有印。

京1—4390

☆王翬　臨古山水册

紙本。十開，直幅。

庚子見大癡畫於王奉常處。壬寅在楊氏半雲居爲漢俠作。（内一開倣大癡者）

内一開青緑極佳。

兩開有唐宇昭對題。

京1—4112

☆祝昌　山水册

紙本。八開，對開改横册。

品在漸江、梅壑之間。

京1—4651

高簡　梅花圖册☆

紙本。十開，對開改横册。

"乙未摹元人筆，似起臣社兄。"

平平。

京1—4323

☆薛宣　山水册

紙本。十開。

丁丑作。

真。

此人倣廉州，專作其僞。

京1—4593

☆惲壽平　花卉册

紙本，設色、水墨。十開。

佳。

京1—5118

☆黄鼎　蜀中山水册

紙本。八開，對改横册。彩

康熙戊戌作。

石渠諸璽，龐氏印。

京1—5117

☆黄鼎　山水册

紙本。八開。

丁酉、戊戌作。

京1—4547

吴歷　摹古山水册

　　紙本，設色、淡墨。八開。

　　己未作。

　　四十八歲。

　　佳。

京1—4554

☆吴歷　山水册

　　紙本，水墨。十開，橫幅。

　　晚年本色畫，平平。

　　內一開題"墨井道人雨窗擬

古，竹醉日"。顧鶴逸補，印、

字、畫均不同。

京1—4524

王武　花卉册☆

　　彩、墨間有。十開。

　　辛丑作。

　　三十歲。

　　自對題。

　　內一開張大壯補。

　　王鑑、顧贄跋。

京1—5022

☆姚宋　山水册

　　紙本。十開，對開改橫册。

康熙五十三年作。

京1—5167

葉逋　西廂記圖册☆

　　絹本，設色。十二開。

　　有康熙丁酉吴焯題。

京1—5024

☆姚宋　山水册

　　八開。

　　內二開很似漸江。

京1—4698

☆石濤　山水册

　　紙本。十開。

　　丁未孟秋宣州作。

　　二十五歲。（徐定爲壬午生）

　　己酉秋七月作。

　　二十七歲。

　　癸丑。

　　三十二歲。

　　丁巳。

　　三十六歲。

　　末另紙款：庚申秋仲以小册十

紙持贈粲兮先生。

　　又一題，款：喝濤。爲其兄，

然是石濤代筆。

真。紙似黃毛邊紙。筆細碎，早年。

京1—4725
☆石濤 黃山遊踪册
紙本，水墨。六開。
李一泯物。
粗筆。

京1—4712
☆石濤 南歸山水册
紅筋羅紋紙。五開，對開改橫册。彩。
爲大司農王人岳作。
後一開長詩。
又庚申一題。申爲辰之誤，已點掉。
又，辛巳一題。南歸賦別金台諸公。
細筆山水，色亦佳。

京1—4719
石濤 雜畫册☆
紙本。八開。
竹、蘭、梅等等。
李一泯物。
平平。

京1—4708
石濤 雜畫册☆
紙本，設色、水墨均有。
內一開水仙，言"畹翁以宋紙十二命作山水花果雜畫"云云。
內二彩色山水頗佳。

京1—4724
☆石濤 黃山圖册
二十一開。
無年款及名款，只有印。
每幅鈐"指月"小朱橢、"老濤"白、"濟山僧"白方。
有似梅清、法若真者。
二十餘歲作。

京1—4711
☆石濤 山水花卉册
十二開。
庚辰作。
佳。

京1—4718
☆石濤 山水小景册
紙本，設色。六開，橫幅。彩。
李一泯物。

京1—3927
☆查士標　山水册☆
紙本。十開。
乙巳作。
本色畫，一般。

京1—3965
查士標　山水册☆
紙本。十開。
潦草已甚。

京1—3928
☆查士標　倣宋元人山水册
紙本。直幅，八開。
乙巳夏午。

京1—4819
張璧、陸遠　卞永譽像軸☆
絹本，設色。
張璧寫照，陸遠補景。

京1—4819
張璧、陸遠　卞永譽西溪泛舟圖
軸☆
張璧寫照，陸遠補景。
王士禛、吳雪題。

京1—4819
張璧、陸遠　卞永譽憶江南圖
軸☆
張璧畫，陸遠補景。

京1—4819
張璧、陸遠　卞永譽像☆
張璧寫照，陸遠補景。

京1—4819
張璧、陸遠　卞永譽石門踏雪圖
軸☆
張璧寫照，陸遠補景。

京1—4819
張璧、陸遠　觀心圖軸
張璧寫照，陸遠補景。

京1—6769
清佚名　卞永譽爲父獻壽圖軸☆
絹本。

京1—6768
清佚名　卞永譽像軸☆
絹本。

京1—5077
蕭晨 雪景山水軸☆
　絹本。大軸。
　辛未仲夏。
　平淡。

京1—5083
☆蕭晨 蕉林書屋圖軸
　絹本。
　爲梁清標作。
　佳。

京1—5076
蕭晨 畫錦堂通景屏☆
　絹本。十二條。
　庚午作。
　佳。

京1—5078
☆蕭晨 楓林停車圖軸
　絹本，設色。
　丁丑。
　法仇十洲。佳。

京1—5082
☆蕭晨 江田種秋圖軸
　絹本，設色。彩。

爲恒石作。
　上有梁清標題。
　精。

京1—5429
☆康濤 孟母教子圖軸
　絹本，設色。
　乾隆二十八年作。
　細筆。

京1—5108（《中國古代書畫目錄》
爲5109）
高其佩 指畫屏
　紙本。八條。
　二人俯仰圖，高崗獨立圖，
浙東游屐圖，蜥蜴圖，疏柳溪橋
圖，鷹圖，竹禽圖，螳螂圖。

京1—5109（《中國古代書畫目錄》
爲5108）
☆高其佩 指畫蝦軸
　紙本。

京1—5241
☆釋上睿 南岳儲禪師髮爪塔圖
　紙本，水墨。

甲戌。

佳。

京1—3723

張遠　三生圖軸☆

絹本。

工筆。

京1—5121

黃鼎　倣宋元山水軸

紙本。大軸。

雍正乙巳。

崔轂忱印。

京1—5116

黃鼎　倣北苑萬木奇峯圖軸

丁酉二月作，贈遠洲。

以上爲第二期。

一九八四年八月三十日
故宮博物院

開始先看公安部寄存之物

京1—3158
☆孫國光　行書青林高會軸
蠟箋紙。
張鳳翼、王穉登、趙宧光、
嚴道澈、蓮池大師袾宏、陳繼儒
等題。
佳。字是文派後學。

京1—3471
王鐸　行書葦家園五律詩軸☆
綾本。
鈐“王鐸之印”、“宮保學士”
大朱方。
真。

郝惟訥　行書軸
綾本。
祝勞氏雙壽。
明末。

京1—3857
☆冒襄　行草書七律詩軸

綾本。
爲子老年翁六十壽。
佳。

京1—3779
☆傅山　篆書五律詩軸
綾本。
篆書工整。
款亦篆書，鈐“傅山之印”
白方。
精。

京1—1932
☆王穉登　行書七律詩軸
紙本。丈二匹。
大，然不佳。

京1—3987
查士標　行書七絕詩屏☆
紙本。八條。

京1—2376
☆婁堅　憶後愚金翁五古詩軸
絹本。
學蘇。

京1—5615
鄭爕　行書四言詩軸☆
紙本。
南邨上款。
名作三火之爕。

京1—4953
王鴻緒　行書七絕詩軸☆
絹本。
壽豫翁雙壽。
真。

京1—3908
☆歸莊　行書七絕詩軸
紙本。

京1—3668
☆黎元寬　行書七絕詩軸
綾本。
"走馬來而走馬歸……"
黎作棃。

京1—4215
笪重光　書五律詩軸☆
綾本。
公傑上款。

京1—6334
許楗　篆書五言聯☆
爲簡侯作。
真而不佳。

京1—6299
姚元之　隸書八言聯

京1—6020
巴慰祖　隸書八言聯

京1—6268
張培敦　行書七言聯

京1—6222
張廷濟　楷書十一聯☆
丙戌。

京1—6116
伊秉綬　隸書五言聯☆
嘉慶五年款。
字極滯，可疑。

京1—6535
☆吳大澂　篆書七言聯
紙本。

京1—4292
勵杜訥　草書五言聯

京1—6215
☆萬承紀　篆書七言聯

京1—6035
黃易　隸書七言聯☆

京1—6295
包世臣　楷書八言聯
　黃蠟箋。
　字不佳。

京1—5826
王文治　行楷書七言聯☆
　爲芷塘書趙翼詩句。
　其句即爲甌北贈芷塘之句。

鐵保　行書聯

京1—5520
黃慎　行書五言聯☆

京1—6227
張廷濟　飛白草書五言聯
　道光壬寅，七十五歲。

　爲山谷沈兄作。

何紹基　書聯
　怡舫上款。

京1—5825
錢大昕　隸書七言聯
　北苑上款。

黃鉞　楷書聯
　灑金箋。
　芝圃上款。

京1—6026
錢坫　篆書五言聯

京1—5981
鄧琰　草書五言聯☆
　紙本。
　字劣，真。

京1—6207
顧蒓　行楷七言聯☆
　辛未。

京1—6379
吳熙載　書七言聯

京1—6464
沈葆楨　楷書八言聯☆
　有何紹基意。

孫衣言　七言聯

京1—6092
永瑆　摘書唐摭言卷

耆英　諸體孝經卷
　高麗紙。
　道光十七年。
　字稚拙如臨書。

京1—2310
于若瀛　行草書卷☆

京1—4125
方亨咸　書詩卷☆
　南屏禪兄上款。

京1—5015
查昇　行書山谷題跋卷☆
　有巴慰祖引首。

京1—1228
☆祝允明　行草雜書唐詩卷

紙本。
庚辰作。
六十一歲。
佳。

京1—1240
祝允明　草書詩卷☆
　攝山栖霞寺詩。
　末題云"書舊作"。

京1—2326
☆黃輝　行草書詩卷
　萬曆庚子。
　款：巴西黃輝。
　字學米，似天池。

京1—2149
董其昌　臨帖卷☆
　絹本。
　寶鼎齋臨蘇、黃、米、蔡帖，
丁未書。
　六十三歲。

京1—3456
王鐸　書劉孝綽答雲法師書卷☆
　綾本。

庚寅作。

偽。

京1—2180

董其昌　行書書評卷

紙本。

天啓五年，天津舟次作。

六十九歲。

京1—2158

董其昌　行草書卷☆

壬子七夕作。

五十七歲。

自題用鼠鬚筆書。

前半甚劣，後半稍有似處。

京1—5071

汪士鋐　行書桃花源記卷☆

紙本。

丙申三月作。

京1—1329

☆文徵明　書新燕篇卷

紙本。

庚戌，八十一歲書。

大字。學黃，不勻欠穩，不佳。

紙末有嘉靖甲寅演川主人題，

可爲保駕。

京1—1629

文彭　草書塞下曲六首卷☆

嘉靖甲子孟冬作。

六十七歲。

京1—2185

董其昌　臨帖卷☆

高麗箋。

丁卯二月作。

七十三歲。

工整。

京1—4637

王士禛　詩稿卷☆

前一段鈔稿，自圈點。

後一小段手稿，佳。

京1—4344

王無回　行書義士行卷

庚子。

孟津又癡道人王無回。

鐸之子。字學其父而更劣。

永忠　行書詩卷

紙本。

大字有顏意。筆顫，云病重
時書。

京1—2439
張瑞圖　詩卷 ☆
　綾本。
　天啓乙丑作。
　真。

京1—4692
孫岳頌　行書歸去來辭卷 ☆
　絹本。大卷。
　康熙戊子作。
　學董。

京1—5069
汪士鋐　行書五色賦卷 ☆
　絹本。
　甲申九月書於皋蘭。

京1—2458
張瑞圖　書超然亭記卷 ☆
　真。

斌良　臨書譜卷
　紙本。

京1—4691
孫岳頌　行書卷 ☆
　己卯。

胡季堂　行楷書爭座位卷
　劉墉跋。

何紹基　行草書東坡菜羹卷
　真而劣，草草。

京1—2445
張瑞圖　行書遊漱玉巖記卷
　紙本。
　天啓丙寅。
　真。

京1—5107
高其佩　自書詩卷
　紙本。

京1—1221
祝允明　行草自書詩卷 ☆
　紙本。
　己巳作。
　有傷。真。

京1—4283
姜宸英　詩卷☆
　紙本。二段。
　輔翁上款。

京1—3972
查士標　唐人絕句詩卷☆
　紙本。

耆英　臨閣帖卷
　高麗紙極佳，字極劣。

京1—3150
周鎏、馮學鰲　書詩卷☆
　紙本。
　周書贈韓大總戎詩。
　周字履貞。
　馮書，字粗俗。

京1—2258
陳繼儒　書詩卷☆
　綾本。

劉墉　書禪偈卷
　紙本。

劉墉　雜書各家卷☆

紙本。二段。
不佳，滯。

京1—3592
劉正宗　行書詩卷
　灑金箋。
　己丑。

京1—5758
☆劉墉　題復園學士天下名山
圖卷
　紙本，烏絲欄。
　字細，有董意，佳。

永瑆　詩稿卷☆
　紙本，烏絲欄。
　嘉慶己未至庚午。
　英煦齋上款。

京1—4990
陳奕禧　小行書東坡三賦卷
　紙本。
　癸未。
　真而不佳。

京1—6288
包世臣　臨十七帖卷

磁青描花蠟箋。
道光癸巳。
真。

京1—5700
徐良　行書前赤壁賦卷
　紙本。
　戊子。

京1—5853
梁巘　臨趙孟頫書卷

紙本。
丙申。
劣。

京1—1090
沈周　致孫艾尺牘卷
　二通。
　又畫五段。約明成弘間，加僞
石田印。

以上均公安部轉來待退之物。

一九八四年九月一日
故宮博物院

文徵明　行楷書奉天早朝詩軸
紙本。大軸。
大字。舊倣。

楊賓　行書七絕詩軸 ☆
紙本。巨軸。
真。

京1—4169
鄭簠　隸書安樂山莊應製詩軸 ☆
紙本。
真。

董其昌　行書詩軸
僞。

董其昌　西湖泛舟詩軸
僞。

京1—2821
朱繼祚　行書册封紀事詩軸 ☆
真。

京1—5271
沈德潛　楷書詩軸 ☆
爲天翁書。
真。

☆宋琬　行書七言捕魚行詩軸
絹本。
真。
荔裳書甚少見。

京1—4939
吳雯　楷書七言詩軸
綾本。
爲愚谷書。
似柳體。

京1—3780
☆傅山　草書臨閣帖軸
綾本。
佳。

京1—4346
王澤弘　行書七絕詩軸 ☆
花綾本。
壬午作。

京1—3332
沈聖岐　行書七絕詩軸☆
　粗絹本。

京1—4523
張英　臨米帖軸☆
　上款挖拼。

京1—4690
韓菼　行書唐七言律詩軸☆

陳繼儒　行書詩軸
　絹本。
　真而不佳。

徐日曦　臨黃書軸☆
　鈐"徐日曦"、"碩菴"。

京1—4190
☆毛奇齡　行書七言詩軸
　紙本。

王寵　行書七言詩軸
　紙本。
　摹本。

京1—2559
曹學佺　行草書詠荔枝鐙詩軸☆
　綾本。

京1—5694
鄧鍾岳　行書七律詩軸☆
　紙本。

京1—4693
孫岳頒　書七言詩軸
　慕宗上款。

高士奇　書詩軸
　牧翁上款。
　真，破。

京1—2263
陳繼儒　行書七絕山中詩軸☆
　紙本。
　真。

京1—2104
邢侗　臨王帖軸
　無款，有印。
　填墨。真。

王澍　臨十七帖軸
　真。

京1—5410
☆高鳳翰　自書詩四章軸
　乾隆六年書。
　六十歲。

京1—6377
吳熙載　行書屏
　四條。
　爲香崖書。
　真。

京1—6374
何紹基　行書屏 ☆
　四條。
　爲仰山書。
　真，老年，劣。

京1—5827
王文治　楷書詩屏 ☆
　四條。
　自書詩。乾隆丁未小春。

京1—6441
楊沂孫　篆書屏 ☆

四條。
　真。

京1—6495
趙之謙等　書屏
　四條。
　趙之謙楷書 ☆
　　己未三月作，子英上款。
　　三十一歲。
　王椿齡楷書
　王雲楷書
　周白山楷書

京1—1327
文徵明　行楷書味菜説屏 ☆
　四條（大裁四）。
　嘉靖戊申，題爲著並書。
　舊倣？

京1—2854
倪元璐　行草書詩軸 ☆
　絹本。
　真。中部斷。

京1—5418
高鳳翰　書屏 ☆
　紙本。十二條。

鈐“雲濤閣印”。

真。

京1—5285

吳襄　行書詩軸

此非三桂之父，乃另一人。

京1—3452

王鐸　行草書詩軸 ☆

己丑八月。

劉正宗　唐詩屏 ☆

京1—5176

何焯　行書五律詩軸 ☆

紙本。

真而不佳，不善作大字。

永瑆　楷書軸 ☆

紙本。

佳。

京1—6195

☆阮元　題項聖謨畫詩軸

己未，爲張叔末書。

佳。

京1—3417

☆王時敏　隸書七律詩軸

紙本。

微殘。

京1—4924

張玉書　書詩軸 ☆

萬經　隸書七絕詩軸 ☆

紙本。

京1—5194

陳鵬年　行書七絕詩軸 ☆

京1—5030

沈白　書七律詩軸 ☆

金箋。

辛酉，爲守老壽。款：天傭白。

京1—5972

☆鄧琰　行書詩軸

丁巳作於鐵研山房。

不用琰改用完白後，最初用鐵研樓。

京1—1772

☆黃姬水　行書山靜日長軸

隆慶丁卯作。

京1—1511
☆陳淳　行書七絕詩軸
紙本。
真。破碎。

京1—4081
王無咎　行書臨閣帖軸 ☆
鐸之子。

京1—6117
伊秉綬　行書虞世南帖軸 ☆
紙本。
嘉慶癸亥作。

黃鴻猷　行書詩軸
新安人。

京1—4340
陳爌　行草書七律詩軸 ☆
綾本。
爲玄翁范老年台書。
似傅山。

京1—5761
☆劉墉　小楷書自書詩軸
佳。

京1—2959
方大猷　行書六言詩軸 ☆
紙本。

京1—4028
于成龍　書七律詩軸 ☆
綾本。
公權上款。

京1—5017
查昇　節書蘇烟江疊嶂詩軸 ☆

京1—4290
勵杜訥　行書七言詩軸 ☆
真。

京1—3652
胡世安　上元賜宴詩軸 ☆
真。

京1—3626
戴明說　行書先農壇小集詩軸
丙申。

京1—5066
湯右曾　行書軸☆
　壽孫母湯夫人。

陳鵬年　行書焦山舊作詩軸
　真。

王橚　臨米苕溪詩軸
　真。

京1—4167
鄭簠　隸書放翁詩軸
　真。

京1—3903
法若真　自書題畫詩軸☆

查士標　行書詩軸☆

京1—5013
☆查昇　行書赤壁賦軸
　綾本。
　康熙壬午閏六月。

京1—3133
董孝初　行書七絕詩軸☆
　紙本。
　鈐“補菴道者”白。

京1—4285
姜宸英　行書水經注文軸☆
　真。

京1—4343
紀之竹　行書李白五律詩軸☆
　王鐸後學。

全日閱均公安部轉來之物。

一九八四年九月三日
故宮博物院

京1—5749
劉墉　書詩軸 ☆
　　紙本。
　　丁巳。
　　雜書詩文，上下錯落。真。

京1—6240
潘世恩　書詩軸 ☆
　　嘉慶庚午書。
　　真。

京1—6371
何紹基　隸書四言詩軸
　　無款。
　　吳熙載題爲何書。
　　真。

京1—6234
陳鴻壽　行書七絕詩軸 ☆
　　紙本。
　　爲竹香大兄書。

京1—5612
鄭燮　七律詩軸 ☆

紙本。
　　爲朗公作。"積雨空山草木多……"

京1—5277
陳邦彥　行書五律詩軸 ☆
　　紙本，描花箋。
　　舊宅平津邸……

京1—6712
聞詩　臨米甘露帖 ☆
　　紙本。
　　款：過庭。
　　似翁方綱。
　　字過庭。

京1—5863
黃任　行書七律詩軸

洪亮吉　楷書平苗凱歌十章軸
　　紅箋。
　　字工緻，真。
　　諸公存疑不入。

京1—6098
永瑆　臨十七帖軸 ☆

姚鼐　行書七絕詩軸☆
　麥光鋪几淨無瑕……
　字學董。

陳希祖　行書詩軸
　蠟箋。
　挖上款。
　玉方。

京1—6317
趙之琛　隸書七絕詩軸☆

京1—6197
阮元　書百花洲春晴詩軸☆
　黃絹本。

京1—6359
何紹基　楷書軸☆
　壬辰首春書。
　道光十二年，三十四歲。
　佳。

京1—5931
☆翁方綱　行書伏波巖題字軸
　紙本。
　庚戌六月。

京1—5707
鮑皋　行書七律二首詩軸☆
　紙本。
　己卯。
　劣。

何紹基　行書橫披☆

京1—5989
曹文埴　行書節書廬山草堂記軸☆
　紙本。

京1—2407
范鳳翼　行書七絕詩軸☆
　學董而劣。

姚鼐　書七絕詩軸☆
　空庭殘雪尚飄蕭……

京1—6099
永瑆　臨趙感甄賦軸☆
　畊亭上款。
　真。

京1—5699
徐良　楷書軸☆
　綾本。

癸未。
學董。

萬經　隸書五古軸☆
紙本。
真而劣甚。

京1—5811
釋湛福　隸書軸☆
紙本。
款：介菴福。
字極板。

京1—6122
☆伊秉綬　書漢隸唐篆合軸
紙本。
稍破碎。佳。

京1—6138
謝蘭生　行草臨宋帖軸
字劣。

京1—5977
鄧琰　行書五絕詩軸☆
真。

劉墉　楷書軸☆

朱蠟箋。兩條。
乙卯春日書。
字佳。

京1—5805
梁同書　行書軸☆
紙本。
九十歲，爲嵩齡書。
真。

京1—6271
吳榮光　行書五絕詩軸☆
紙本。
乙酉。
真。

姚㼏　行書七絕詩軸☆
灑金箋。
真。

京1—6134
王澤　臨蘇帖軸☆
絹本。

京1—4998
陳奕禧　書松濤榆錢詩軸☆

紙本。
真。

京1—5885
姚鼐　行書崔子玉座右銘横披 ☆
紙本。
真。

京1—5824
錢大昕　書題袁介隱像詩軸 ☆
紙本。

京1—6140
汪梅鼎　書杜詩句軸 ☆
耀衢上款。

京1—6128
王芑孫　行書節臨草堂記軸 ☆
郭頻伽上款。

京1—4224
吳山濤　北河行役記軸 ☆
丙辰。

京1—6101
永瑆　篆書軸 ☆

京1—5884
姚鼐　岳州道中舊作詩軸 ☆
紙本。
真。

京1—4999
陳奕禧　行書五律詩軸 ☆
綺本。
真。字在董米間，優於上軸。

張照　行書七絕詩軸 ☆
絹本。
絹已黑。

京1—5060
陳元龍　行書水西園詩七律二首
軸 ☆
癸丑書，年八十二。

京1—5962
錢伯坰　行書詩軸 ☆
紙本。
戊申作。
字劣。

京1—6312
屠倬　行書七絕詩軸
　紙本。

京1—5516
黃慎　草書七律詩軸☆
　紙本。
　佳。

金農　隸楷書新語軸☆
　絹本。

京1—5944
桂馥　隸書四言座右銘軸☆
　紙本。
　丙辰書。
　大字。

京1—6145
范永祺　隸書軸☆
　紙本。
　學谷口，佳。

京1—6313
屠倬　節書蘭亭軸☆
　紙本。
　佳於上幅。

京1—6013
☆蔣仁　書虞世南帖軸
　紙本。

京1—6025
錢坫　篆書陶庵先生句橫披☆
　靜軒上款。

京1—5473
錢陳羣　行書格言軸☆

京1—5960
朱文震　隸書陶詩軸
　紙本。

京1—6114
伊秉綬　行書四言格言軸☆
　紙本。
　癸卯書。

京1—6012
蔣仁　行書董其昌語軸☆
　紙本。
　佳。

京1—5842（瓜架詩）
京1—5843（豆棚詩）
王文治　書豆棚瓜架二詩軸 ☆
　真。

京1—6323
林則徐　書却金堂四箴一條軸 ☆
　道光十八年。

京1—6226
張廷濟　隸書上尊號表軸 ☆
　道光庚子。

京1—5996
錢灃　書許彥周詩話句軸 ☆
　描花箋。
　佳。

京1—6136
錢楷　隸書軸
　紙本。
　字裴山。

☆張照　詩軸
　絹本。

京1—6518
翁同龢　洞庭春色賦屏
　紙本。四條。

京1—6237
陳鴻壽　行書屏 ☆
　四條。
　真。

翁樹培　隸書屏
　四條。
　真。

京1—5809
梁同書　行書屏
　四條。
　真。

劉墉　行書蘇文屏
　粉蠟箋。八條。
　偽。

查昇　行書竹詩屏 ☆
　紙本。四條。
　真。

京1—6374
何紹基　行書屏
　四條。
　僞劣。

京1—6241
殷樹柏　行書蘇髯公語屏
　四條。

顧蒓　七言聯
　紅箋。
　丙戌作。
　新。

京1—6344
伊念曾　隸書七言聯
　蠟箋。
　似伊墨卿而劣。

京1—5791
童鈺　隸書七言聯☆
　東昌紙。
　有白文二印。
　真。

京1—6037
黃易　隸書四言聯

京1—6192
☆張問陶　行書七言聯

京1—5199
王澍　篆書七言聯☆
　丙午。

以上公安局物。

一九八四年九月四日
故宮博物院

董其昌　書前赤壁賦册
　紙本，墨格。
　舊僞。

京1—2204
董其昌　行書册 ☆
　灑金箋。五開。
　石渠寶笈印。
　徐以爲畫對題，五開爲十幅，
末幅有款。

董其昌　楷書月令册
　僞劣。

董其昌　雜書册
　吳永題。
　僞劣。

京1—2206
☆董其昌　大字書櫽括前赤壁册
　綾本。直幅，八開。
　佳。

王鐸　臨閣帖册

綾本。
僞。

京1—3440
王鐸　雜書册 ☆
　紙本。十一開，對開，直幅。
　丙戌夏日書。
　真。

王寵　楷書册
　僞。此等僞物數見，如出一手。
　近日朵雲軒印一册，亦是此類，
蓋蘇匠爲之。

陳獻章　行草册
　僞劣。

京1—2247
陳繼儒　行書册
　直幅，八開。
　丁丑，八十歲作。
　真。

文徵明　行書西苑詩册
　紙本，墨欄。直幅。
　末書：右皆京邸諸詩……
　同時做書。

劉云是文嘉代筆。但印是僞。
拍首尾留資料。

京1—1307
文徵明　書詩册 ☆
　四開。
　嘉靖癸巳作。
　真。

京1—5806
梁同書　楷書重修浄寺大殿記册 ☆
　十開，襄衣裱。
　佳。

京1—5597
汪由敦　書詩册 ☆
　十五開。
　乙亥。書《詩品》。

汪由敦　楷書孝經册
　真。

京1—6104
鐵保　臨寒食詩等雜書册 ☆
　九開。
　甲戌款。

王鴻緒　臨文賦册
　襄衣裱。
　真而劣。

京1—5472
錢陳羣　臨趙帖册 ☆
　十四開。
　七十六歲書。
　真。

京1—1444
陸深　行楷書謁東海先生墓詩册 ☆
　五開。
　真而佳。

京1—5852
梁巘　臨大照禪師碑册 ☆
　十二開。
　丙申。
　佳。

京1—5172
何焯　行書陶詩册 ☆
　十一開，襄衣裱。
　大字。精。

京1—5821
錢大昕　行書昆山學宮石册 ☆
　紙本。直幅，十開。
　庚戌仲秋寫於邵二雲寓中。
　真。

京1—5553
李世倬　臨顏争座位帖册 ☆
　十一開。

京1—6263
☆綿億　臨董思翁書自藏法書目册
　五開。
　庚戌。
　榮郡王，皇三子。

京1—5831
王文治　行書詩册 ☆
　十開。
　辛亥。
　真。

京1—5937
翁方綱　楷書金剛經册 ☆
　三十一開。
　嘉慶十二年書。

京1—5935
翁方綱　選評唐碑册 ☆
　十二開。
　嘉慶庚申書。

京1—6435
莫友芝　詩册 ☆
　五開。
　丙寅作。

京1—5202
王澍　篆行草諸體書册 ☆
　二十九開。
　内有臨孔子書有關延陵季子之
　碑，篆文，甚怪。

京1—6016
巴慰祖　隸書喜雨亭記册 ☆
　方格。二册，二十五開。
　乾隆乙未。

宋玨　臨蘭亭
　蓑衣裱。
　萬曆乙卯書。
　真。

京1—3968
查士標　雜鈔冊子
　十二開。
　非書法，是札記殘冊。

京1—2902
黃衍相　行草書叙古千字文冊
　十六開。
　崇禎庚辰書。

京1—4809
杜首昌　行草書冊☆
　紙本。八開。
　庚申嘉平月書。

查昇　臨蘭亭冊
　紙本。
　癸亥八月。

永瑆　篆書後元豐行冊

京1—3084
陳汝見　楷書書贈碧松子五十壽
序冊☆
　四開。
　崇禎十年丁丑。

京1—6361
何紹基　臨衡方碑冊☆
　二十九開。
　真而劣。

京1—5994
錢灃　楷書冊
　十二開。
　書唐絕句。

　以上均公安部。

一九八四年九月五日
故宮博物院

京1—1030
☆楊鼎　楷書趙秉才暨王安人墓志銘册
　紙本。七開，裱書册。下同。
　夫人天順二年死。趙先二十八年死，宣德七年（壬子）死。
　佳。字有二沈意。

京1—5036
錢兆祉　楷書劉秉權傳册☆
　二十三開。
　康熙二十三年書。

京1—5815
王傑　楷書張金卣墓志銘册
　九開。
　乾隆三十七年書。

京1—1077
文徵明、唐寅、沈周、祝允明翰墨册☆
　文、沈尺牘，餘爲詩牘，各一通。
　唐不佳。
　然細審仍是真，下“唐子畏圖

書”朱文印亦真。

姚塈　楷書雷焕章墓志銘册
　六開。
　嘉慶二十三年。

京1—6321
郭尚先　毛梅亭墓志銘册☆
　八開。
　道光八年書。

畢光祖　書畢瀧藏書畫目册
　爲章式之書。
　内有劉珏《夏雲欲雨》、《春山伴侶》、《琢雲圖》等。
　資。

京1—4925
釋正詣　小楷通易論册☆
　十一開。
　康熙庚戌書。
　明遺民，吳中名僧。
　名邱三近，何焯之師，見《履園叢話》。

京1—6491
胡澍　書豳風七月篇册☆

十八開。
似鄧石如、趙之謙。

京1—5833
王文治 臨書冊 ☆
 六開。
 七十二歲作。
 首題"快雪堂臨書"。

京1—4636
☆王士禛 書詩話九則冊
 七開。
 真。

京1—4186
郝浴 行書詩冊 ☆
 四開。

京1—2438
張瑞圖 行草書冊 ☆
 二十一開。
 天啓乙丑書。
 真而不佳。

京1—6273
湯金釗 楷書大學冊 ☆
 六開。

嘉慶二十年。
館閣體。

京1—5575
張照 書詩冊 ☆
 五開。
 佳。

京1—2210
☆董其昌 書東坡醉翁冊
 八開。
 賜永瑆,有跋。
 《石渠寶笈》著録。

京1—1056
☆張弼 書梯雲樓歌冊
 紙本。十二開。
 款:汝弼。下鈐"華亭張弼"
白方。
 大割小。

京1—5607
鄭燮 批牘冊 ☆
 十二開。
 章式之藏。

沈葆楨　奏稿册
　真。

京1—2437
張瑞圖　行草書册☆
　二十開。
　天啓乙丑作。
　款：二水山人瑞圖。

京1—1670
☆豐坊　行草書詩册
　紙本。二十開。
　戊子上元日書。

京1—4997
陳奕禧　行書七絶詩軸☆
　紙本。

京1—4079
梁清標　五律詩軸☆
　爲亭育書。

京1—2724
劉理順　行草書七言詩句軸☆
　紙本。
　鈐"狀元及第"印。
　崇禎七年狀元。

京1—2105
邢侗　臨袁生帖軸☆
　綾本。

張若麒　臨閣帖軸☆
　己酉書。

京1—6007
☆蔣仁　行書軸
　紙本。
　爲履齋書。
　張允中印。
　佳。

京1—3609
釋弘瑜　唐詩軸☆
　紙本。

京1—3450
王鐸　行草臨閣帖軸
　花綾本。大軸。
　己丑。

京1—2858
☆倪元璐　行書五律詩軸
　綾本。

京1—6064
洪亮吉　行書五絕詩軸☆
　蠟箋。
　甲子書。切上款。

京1—6233
陳鴻壽　行書七絕詩軸☆
　灑金箋。

方莖　行書軸
　清前朝。

京1—3100
晉王　行書七絕詩軸
　絹本。
　款：晉文思堂書，贈趙大尹
內召。
　鈐"文思堂章"、"晉世家"、
"帶礪山河"三印。

京1—3108
王了望　行書七絕詩軸☆
　綾本。

京1—3775
傅山　草書七律詩軸
　紙本。

京1—1034
☆錢博　楷書滕王閣序軸
　正統十四年書。
　佳品，字勻淨似宋克。

京1—1957
朱翊鈏　七律詩軸☆
　紙本。
　爲王介石書。

京1—3679
陶汝鼐　行書七絕詩軸

京1—3847
☆張學曾　自書七律詩數首軸
　程庶常上款。
　佳。

京1—2371
婁堅　鳳林紀事詩軸☆
　壬寅寫。

京1—5210
☆方苞　草書朱熹語一則軸

京1—1565
☆王寵　行書五律詩軸

紙本。
丙戌九月書。
佳。

京1—2053
☆焦竑　五古詩軸
紙本。
爲大復書。

京1—5165
☆釋智舷　題達觀閣五古詩軸
灑金箋。

京1—3586
☆丁元公　行草書清溪泛舟詩軸
鈐"遼躬"印。

京1—3593
☆劉正宗　雜詩軸
花綾本。

京1—1842
☆徐渭　書七律詩軸
紙本。
子遂上款。

京1—3447
☆王鐸　行書詩軸
壬午作詩，戊子書。
僞。

京1—5692
楊二西　行書軸☆
紙本。
山西人，晉祠中頗多石刻。

金農　隸楷書軸☆
絹本，方格。
板甚。

顧起元　行書七絕詩軸
紙本。
書劣。

京1—2527
☆陳元素　行書五言詩句軸
紙本。
湯貽汾邊跋。

京1—2847
邵捷春　漢宮春曉五律詩軸☆
綾本。
萬曆進士。

京1—1332
文徵明　行書陋室銘軸
　　紙本。
　　嘉靖三十二年八十四歲書。

巴慰祖　隸書軸
　　黃蠟箋。

京1—2265
陳繼儒　行書李白詩軸☆

京1—2794
黃道周　書七律詩軸☆
　　紙本。
　　答王覺生途中見懷詩。

京1—1801
周天球　書七絕詩軸
　　紙本。巨軸。
　　破。

文徵明　大楷唐詩軸
　　紙本。巨軸。
　　偽。

京1—3217
韓逢禧　黃庭內景經卷

癸巳八月，寫奉九華地藏殿。

京1—1257
☆費宏等　楷書琴鶴遺音記詩
文卷
　　弘治十八年。
　　祝允明、李夢陽、顧璘、呂
柟、康海、黃衷、蔡羽、段炅、
劉麟等題。
　　後有顧葓題，前有清人補圖。
　　李夢陽、呂柟、康海字極罕
見，有用之物。

京1—1625
☆皇甫涍、皇甫冲、皇甫濂、皇
甫汸　詩卷
　　嘉靖庚寅。
　　李默題。
　　佳。
　　此四皇甫卷，藏園老人得之吳
中，旋讓人。

京1—1188
☆李旻等　唱和詩卷
　　李旻詩。
　　吳儼、程敏政、陳瀾、白鉞、
王鏊、吳寬等，均為李旻題。

佳。

李旻，字子易，號東厓，錢唐人。

京1—1508
陳淳　草書宮中行樂詞卷☆
　紙本。大卷。
　野。

京1—1871
☆項元汴　臨二王帖卷
　綾本。
　高士奇、張照題。

京1—2161
☆董其昌　小行楷書刻八林引卷
　綾本。
　乙卯寫。
　六十一歲。
　後有丙子九月重觀題。
　今釋書引首。
　佳品。

虞集　莊子内篇紫極宮碑卷
　周伯琦跋。
　末有柯九思題。
　有洪武張宇初跋。

柯書甚似而稚，虞、周隸書出
一手。似舊摹本。
　張跋虞書内容與卷前虞書似有
出入，竢再考之。

京1—1297
☆周同人等　浦賢婦傳卷
　弘治乙丑作。
　浦鋼妻張素寧。
　沈周、熊永昌、祝允明、張
鋼、計宗道、錢貴、尤樾、鄧
韍、文壁、文嘉等題。

京1—1225
☆祝允明　草書秋興八首卷
　紙本。
　丙子書於廣州官舍。

京1—1907
范欽　行草東坡詩翰卷☆
　紙本。
　庚戌十一月。
　字似王寵，罕見，似宜入目。

李時勉、陳循　跋黃□訓子詞
卷☆

一九八四年九月六日
故宫博物院

京1—3034
顧夢游　行書詩卷
　紙本。
　紙爲二段，色不同，騎縫書。
　丙申，爲施愚山書。
　後有辛亥歲何采題，在本紙上。

京1—1187
廖輔　草書千字文卷
　紙本。
　前有廖輔書"墨沼餘波"引首。
　後有成化間款，贈賓城令李某者。
　字劣甚。

京1—1790
茅坤　自書詩卷☆
　紙本。
　二段，色不同。
　無款。鈐"茅坤私印"白、"鹿門山中人"朱二印，在詩末。
　內一詩言"覽王仲山司馬年丈繪《虬松圖》而繫一詩"云云。

唐人　寫法華經卷
　盛唐。

京1—4209
笪重光　臨米二帖卷☆
　紙本。
　王文治引首。

京1—4165
☆鄭簠　臨曹全碑三老碑禮器碑卷
　己酉冬十二月書。
　周亮工、劉體仁、王湊題。
　工整，不似常作，款真。

京1—4733
☆石濤　行草書李白詩卷
　紙本。
　舟泊淮陰�，漫書李青蓮句三首……
　字粗劣甚，然是真。

京1—1436
朱應登、顧璘、費宏　書詩三段合卷☆
　灑金箋。

嘉靖丁亥。

真。

京1—2449

張瑞圖　書羅大經山居即事卷☆

綾本。

崇禎二年書。

京1—1749

☆唐順之　行書七澤叙卷

灑金絹。

有劉可詩，在同幅，款：近村
劉可。

又孫存、童承叙、朱隆禧詩，
均在同一絹上。

末有李若昌題。

佳。

京1—1057

☆張弼　行草書七律詩卷

紙本。

末署"東海居士"。鈐"汝弼"朱。

京1—1476

☆夏言　行楷書晚節亭詞卷

紙本。

大字。桂枝香。

嘉靖戊申，寫寄李子實。

京1—887

元人　楷書碑銘卷☆

杭州路開元宮碑銘。任士林
撰文。

廣莫子周君碣。

殘。楷書有歐顏意，是鈔件。

張伯雨撰文，失名人書。徐云
是張雨書，不確。

碑銘楷書肥而滯，有似張仲壽
處，但非張。

周琬　草書千字文卷

紙本。

書極劣，如乾柴。

京1—5166

釋智舷　題畫詩三首卷☆

綾本。

京1—2256

陳繼儒　行草書詞卷

紙本。

京1—2787
☆黃道周　楷書曾霑雲墓志銘卷
綾本。
崇禎十五年癸未書。
實十六年癸未書，誤書十五年。
黃書有鍾意，佳。
蔡玉卿　楷書孝經卷☆
綾本，與前卷全裝爲一。

京1—1567
☆王寵　行書自書詩卷
紙本，烏絲欄。
己丑九月石湖別業，爲子玄先
生書。
佳。前殘，補畫首行欄。

京1—2298
徐㷿等　自書詩卷☆
萬曆二十五年丁酉書。
徐熥、林光宇、徐梧、佘翔、
陳所傳等共六家。
徐㷿，紅雨樓。
徐熥署綠玉軒。

京1—1931
王穉登　行書金陵雜言卷☆
紙本。

劉墉　雜書詩卷
紙本。

查嗣基　臨懷仁聖教序卷
白紙。
查士標跋。

黃輝　詩卷☆
紙本。
明末。

京1—6093
永瑆　行書趙孟頫大士贊卷☆
爲恒府書。

京1—1224
☆祝允明　楷書擬詩外傳卷
紙本。
正德十一年，在縣署書。
五十七歲。
真而佳。
有“天籟閣”、“子京”二僞印。

張問陶　行書七言聯
蠟箋。

林則徐　行書七言聯☆

京1—6036
黄易　隸書八言聯 ☆
　蠟箋。
　爲信庵書。

京1—3458
王鐸　草書五律詩軸 ☆
　花綾本。
　庚寅款。
　疑僞，筆滯。

蔣仁　臨帖軸 ☆
　紙本。

京1—3900
☆法若真　行書七律詩軸
　綾本。
　佳。

京1—5372（《中國古代書畫目録》
爲5370）
☆華嵒　行書五古詩軸
　紙本。
　款：鄞江華嵒稿。鈐"華嵒"、
"秋岳"、"布衣生"等印。
　真。

京1—1666
祝世禄　行書七絶詩軸 ☆
　紙本。

京1—4231
☆張弨　行書七言詩軸
　辛亥書。
　此即符山堂主人張力臣也，顧
亭林信徒。

京1—2549
文震孟　行書七絶詩軸 ☆
　紙本。
　真而劣。此人極少佳作。

京1—3469
王鐸　行草五言詩軸
　綾本。
　內脱一"孤"字，又重文加二
點，故不成句。

梁詩正　書元人五律詩軸

京1—6021
☆錢坫　篆書軸
　紙本。
　嘉慶四年十月書。

孫星衍跋於本紙側。
佳。

京1—3595
劉正宗　行草書五律詩軸☆
花綾本。

京1—3596
劉正宗　書西苑柳絮詩軸☆
綾本。
逸庵上款。
疑爲鄒臣虎。

京1—3442
王鐸　行書五律詩軸☆
綾本。
丙戌十二月。

王澍　臨庾亮書軸
紙本。
真。

宋曹　行書軸
紙本。
真而劣。

何焯　行書五律詩軸

白紙本。
真。

京1—5832
王文治　焦山詩册☆
十一開。

京1—1357
文徵明等　明人詩翰册☆
二册。
文徵明、王穉登、彭年、顧祖
辰、申時行、錢允治等。
有清人題。

京1—5608
鄭燮　判案册
十二開。

京1—2434
張瑞圖　擬古詩册☆
灑金箋。十七開。
天啓甲子作。

陳繼儒　詠古詩册
絹本。卷改册。

京1—2361
程嘉燧　行書自書詩冊
　　烏絲欄。八開。
　　辛未、丙子書。

汪士慎　書畫冊
　　袖珍冊。

趙執信　詩冊☆
　　壬子書。
　　大字。真。

傅山　雜書詩冊☆
　　二冊。

京1—2373
婁堅　行楷書陸敬吾壽序冊☆
　　絹本。十二開。
　　萬曆庚戌書。

京1—1813
邊貢　行書上陵雜詠詩冊☆
　　六開。
　　壬子。
　　字有顏、歐意，方板。

京1—2975
葛寅亮等　明人雜書冊☆
　　十二開。
　　葛寅亮、袁裊、徐枋、□坦、
申時行、李流芳、王問、朱之
蕃、陳洪綬、袁裒。

京1—4704
☆石濤、釋髡殘　書合冊
　　石濤五通，石溪一通。

京1—4635
王士禛　書手鏡冊
　　十一開。
　　首題“手鏡”二字。末書五十
條……
　　傳其子格言。
　　真。

京1—6366
何紹基　隸書臨石門頌冊☆
　　未裱。
　　習字冊。

京1—5460
汪士慎　書樵水詩冊☆
　　九開。

乾隆九年。

京1—2253
陳繼儒　行書詩册
　灑金箋。六開。

京1—5470
李鍇　蘿村詩册

十二開。
乾隆十三年。

京1—3758
傅山　小楷書子貢傳册
　六開。

一九八四年九月七日
故宮博物院

京1—5390
高鳳翰　行楷書寧海松泉觀寺詩
軸☆
　　紙本。
　　丁未，爲研村書。
　　四十五歲。

京1—3101
朱以海　行草書七律詩軸☆
　　紙本。

京1—6077
駱綺蘭　行書七言詩軸
　　極似王夢樓，或即其代筆。

京1—3099（王熙部分）
王熙等　行書南苑望西山詩軸
　　八條。
　　均贈宋牧仲者。
　　真。

京1—6286
包世臣　行書屏☆
　　六條。

爲吳熙載書。

王鴻緒等　書詩屏
　　四條。
　　爲大來書壽詩。
　　又何義門一條，欽槙一條。
　　均真。

京1—5173
何焯　七律詩軸☆
　　真。

京1—1953
☆王世懋　書崔子玉座右銘軸
　　萬曆丙戌書。鈐“嘉靖己未進
士”。

京1—1231
祝允明　草書滿江紅詞軸☆
　　紙本。
　　辛巳歲春三月望日書滿江紅與
廷用。
　　六十二歲。
　　佳。

京1—4074
孫世傑　行書俚言軸☆

綾本。
甲辰，爲翁先生作。
王鐸後學。

京1—2856
☆倪元璐　行書七絶詩軸
爲千巖書。骨清年少眼如冰……
佳。

京1—5617
☆鄭燮　懷素自叙文軸
紙本。
字與平日不類。

京1—3134
劉翼明　草書五律詩軸☆
紙本。
瑯琊絶頂懷吾友渭清。
明末人。字子羽。

京1—4818
張緒倫　行書五律詩軸☆
綾本。
似邢侗書。

京1—4208
笪重光　行書擬白樂天放歌行軸☆

紙本。
丙寅。

京1—2427
米萬鍾　行書題畫七絶詩軸☆
真而劣。

京1—4143
路衍淳　行書梅花詩軸☆
綾本。
爲龍馥書。

京1—2995
☆陳洪綬　行書五律詩軸
紙本。
爲玄濬書。
乾筆。

京1—5886
姚㫒　行書銘軸☆
爲笠颿書。
書俗，館閣體重。

京1—1987
☆孫鑛　七絶詩軸
紙本。
佳。

京1—2377
婁堅　行書掩關詩軸☆

京1—3149
何應瑞　草書五絶詩軸☆
　字聖符。

文彭　行書漁家傲詞軸☆
　紙本。
　真而不佳。

京1—3472
王鐸　行書遊曠園詩軸☆
　綾本。
　劣，似僞。

法若真　行書王青箱詩軸☆
　綾本。

京1—5505
金農　隷書郵閣頌軸☆
　字粗，秃筆書，不佳。

京1—3836
劉芳躅　集唐詩軸☆
　丁酉，送宋犖歸梁園。

京1—3801
馮溥　書買菊詩軸
　贈宋犖。
　與前見王熙贈宋軸爲一堂。

京1—5849
☆畢沅　行書五古詩軸
　紙本。
　乙未款。
　字館閣氣，然少見。

京1—5053
胡會恩　行書七律詩軸☆
　綾本。
　爲康侯書。

京1—3599
薛所蘊　書春日漫興軸☆
　贈宋犖。
　學王鐸。

金道安　行書五律詩軸☆
　綾本。
　學董。

京1—3433
王鐸　行書五律詩軸☆

綾本。

同友上汝州北山……數經大寇

釋弓鞬而操筆。

四十九歲。可乎？

京1—4212

笪重光　行書七絕詩軸☆

綾本。

爲聲之書。

京1—1841

徐渭　書七言古詩軸☆

紙本。

真。

如疾　書黃庭堅軸

奚岡　行書題畫跋軸☆

紙本。

真。

京1—5614

鄭燮　書王維與裴迪書軸☆

早年。

王無咎　書軸

京1—6617

吳昌碩　書石鼓文屏☆

四條。

戊戌書。

京1—6119

☆伊秉綬　行書五言聯

嘉慶十二年書。

佳。

京1—6448

楊峴　隸書七言聯

包世臣　草書聯

何焯　五言聯☆

法若真　西征記序卷

京1—5938

翁方綱　臨九成宮醴泉銘卷☆

首缺。

嘉慶辛未。

有崇恩、廷雍印。

京1—6091

永瑆　書周禮春官疏卷

碧蠟箋。

成親王題，爲嘉慶時書。

京1—1786
☆田汝耔　行書七言詩卷
　紙本。
　首殘。
　嘉靖甲辰書。
　後有新樂王題，云叔父漢陽王
見贈。
　字怪。此人與刻白鹿洞本《史
證》之汝耔爲兄弟。

京1—4989
陳奕禧　行草隸諸體雜書卷☆
　花綾本。
　乙亥六月書。

京1—5070
汪士鋐　行書吳趨行卷
　紙本。
　癸巳夏書。

孫奇逢　書答問卷
　分段，册改卷。
　壬子八十九歲書於兼山堂。

傅山　行書詩稿卷
　紙本。
　無款。

北魏人　大智度論卷二
　首殘。
　佳。

京1—2145
☆董其昌　雜書論書卷
　黃紙本。
　後有自跋，稱"韓世能以黃高
麗箋贈行，壬辰十八日書。後又
書，後爲奴輩拆散贈人，二十余
年後吳太學持以相質"云云，爲
庚戌九月題。
　書爲三十八歲作，跋爲五十六
歲書。
　嘉慶諸璽。
　佳，可爲早年標準。

傅山　臨閣帖卷☆
　綾本。
　甲辰作。

京1—1768
☆莫如忠、莫是龍　書合卷

紙本。

莫如忠尺牘。

莫是龍詩卷，戊寅秋書。二段。

沈周　游張公洞記卷 ☆

弘治己未撰。

七十三歲。

字滯而粗俗，僞本。

紙尾無餘紙，似有裁割。

京1—1165

李東陽　行書題畫八詩卷 ☆

紙本。

爲師召書。

早年。

京1—1220

祝允明　前後赤壁賦卷 ☆

己巳，書於逍遙亭中。

五十歲。

書劣，但是真。

前有鄧石如引首，後有翁方綱
跋，爲錢辛楣題。均僞。

王鴻緒　臨米帖卷

絹本。

康熙壬辰。

真。

京1—5201

王澍　臨大唐中興頌册 ☆

三十三開，巨册。

雍正甲寅。

大字。劣。

張問陶　雜書册

七開。

王澍　臨萬歲通天帖册

雍正五月書。

李世倬跋。

書劣，真。

京1—5834

王文治　臨米苕溪蜀素二帖册 ☆

十二開。

真。

京1—3711

程正揆　雜書册 ☆

八開。

丁未十二月寫。

真。

京1—2209
董其昌　臨聖教序册☆
　十四開。

京1—2162
董其昌　自書詩册
　十三開。
　乙卯九月作。
　鈐"玄宰"朱、"太史氏"白二
印，均與常見者不同。

查昇　小楷書册
　康熙戊寅九月。
　佳。

王肯堂　臨十七帖册
　紙本。
　萬曆。
　真。

京1—5829
王文治　小楷書自書丁香館詩翰
册☆
　十二開。
　己酉。

京1—5269
沈德潛　行書詩册☆

二十開。
　早年楷書，甚工整。内二開略
透晚年端倪。

京1—3905
歸莊　行草書千字文册☆
　十八開。
　己酉。

京1—5211
王圖炳、毛奇齡　詩册
　十七開。
　王恭楷書，雍正甲辰。
　毛康熙乙酉八十三作。

京1—5275
陳邦彦　行楷書雜書册☆
　灑金箋。十一開。

京1—5751
劉墉　楷書百家姓册
　六開。
　後有拓本。

姜宸英　臨古帖册
　佳。

綿億　臨趙册

一九八四年九月八日
故宫博物院

京1—1829
☆徐渭　書李白懷素草書歌卷
　款：漱老書。鈐“徐渭之印”、
“黑三昧”白方。
　真。

京1—2152
☆董其昌　行書岳陽樓記卷
　絹本。
　每行三字。
　己酉七月廿七日書。
　五十五歲。
　大字。精。細絹，麥黃地，
佳品。
　早年昌字上小，晚年昌字上大。

莫是龍　自書詩卷
　紙本。
　長橋、金山寺等。
　鈐“思玄亭”朱長。
　偽。字是明人。

京1—2442
張瑞圖　行書十八大羅漢頌卷 ☆

灑金箋。
天啓丙寅。

京1—1091
☆沈周　自書詩卷
　紙本。
　豫庵上款。
　真。
　持較《張公洞詩》，益見其偽。

京1—1928
錢希言等　見思閣詩卷 ☆
　紙本，淡墨，畫欄格。
　王穉登題引首。
　錢希言、謝室、謝彥章書。

京1—3870
周亮工　自書詩卷 ☆
　紙本。
　霖生上款，甲申書。
　三十三歲。
　款隸書，云“城頭數月，筆墨
幾幾中斷”。是即甲申所書。有
“虜”字，是明末作。
　字與習見者不同，有似傅山
處。可爲早年標準。

京1—1564

王寵　行書潯陽歌十首卷☆

　　爲勉之作，丁丑款。

　　二十四歲。

　　鈐有"辛夷館"朱文印。

　　"辛夷館"印，可證爲王寵
印。前人誤認爲文衡山印。此印
在宋本書上多與"中吳王氏藏
書"印同見，亦可爲佐證。

京1—1164

李東陽　行書贈王古直詩卷☆

　　紙本。

　　後紙有蕭顯自書詩九行，自題
"舊作，畏友文徵明詠之，因録
填此空"云云。款：海釣蕭顯。

　　真。

京1—4163

王弘撰　書十七帖述卷☆

　　紙本。

京1—5200

王澍　自書碑跋卷☆

　　甲寅。

京1—5012

查昇　楷書離騷經卷☆

　　康熙二十九年書，自云用宣德
紙寫。

京1—2195

董其昌　騷經二十八行卷☆

　　白高麗箋。

　　乙亥十月。

　　八十一歲。殁前一年書。

　　後又蘭亭詩一卷。

明正德九年兵科給事中高澇告
身卷

京1—3102

劉若宰、王鐸等　書詩卷☆

　　劉、王爲居白禪師書，丁丑。

　　吳偉業、林增志、趙士春、韓
四維、魯元寵、胡世安等題，均
崇禎丁丑。

京1—1433

☆顧璘　草堂新成雜興詩卷

　　灑金箋。

　　嘉靖癸巳冬書。

　　東橋居士顧璘録於義範堂。

陳繼儒　雜書詩卷
　紙本。
　丁巳書。
　後有李日華、智舩等書，配入。

京1—1112
陳獻章　草書蘭亭序卷
　紙本。
　款：白沙。
　有“浦江旌表孝義鄭氏”朱文
長印。
　真，字轉折方，似硬筆。

朱翊鎌　臨十七帖卷☆
　紙本。
　首有“帝胄”朱文長印。

大方廣佛華嚴經卷二十九
　首殘。
　北魏後期。

京1—1239
祝允明　行書春洲曲等卷☆
　紙本。
　款題：臨米南宮“書意”。
不通。

京1—4226
吳山濤　前後赤壁賦卷☆
　紙本。
　七十五歲作。
　字劣，似劉墉、潘齡皋。

京1—4239
☆朱耷　行書西園雅集卷
　戊辰八月五日，ㄨㄥ大山人書。
　款方頭八字。

京1—3973
查士標　書詩卷☆
　紙本。
　款云：書於衆香閣中。

京1—5668
孫奇逢　書論餘卷☆
　紙本。
　記甲申以後死難者故實。

京1—1879
☆王世貞　短歌自嘲卷
　布紋紙。
　萬曆戊寅書於吳淞道中。
　佳。

京1—1623
岳岱　行書小陽山記卷☆
　嘉靖三十八年書，款：崇陽道
者岳岱識。
　三段，中夾項元汴畫硯銘式樣。
　孤本。
　此件罕見，似宜入目。此人畫
多、書少，放過可惜！

京1—2433
☆張瑞圖　行書詩卷
　灑金箋。
　崇禎壬申。

京1—4311
馬如龍　行草書廬山謠等卷☆
　字劣甚。約萬曆人。

劉墉　雜書詩卷☆
　四段。

京1—2779
黃道周　漳浦陳侯新築雙溪口惠
政碑卷☆
　印藍格。
　崇禎七年書。
　末有"榕壇問業"四字，爲其

稿紙。（在左下角欄外）

胡從中　行書卷
　紙本。

方亨咸　臨閣帖卷
　乙巳書。

京1—1617
王問　自書詩卷☆
　紙本。
　嘉靖戊午作。
　大草，書劣。似陳淳。

黃易　泰山銘冊
　四冊。
　僞劣。

京1—2047
湯煥　書杜詩等冊☆
　大冊。
　萬曆辛巳書。
　劣甚，然是真。

京1—5465
汪士慎　書玉笥詩冊☆

十二開。

真。

京1—5415

高鳳翰　題畫詩册 ☆

　十二開。

　丁卯。

　真。

京1—4679

李天馥等　清初人題五思集册

　二十三開。

　李天馥、龐塏、魏象樞、梁清標、孫在豐、徐元文、徐乾學、魏學誠、徐嘉炎、仇兆鰲、顧藻、毛昇芳、馮勖、李鎧、吳一蜚、仇兆鰲、李澄中、吳雯、米漢雯、楊爾淑、曹鑑倫，爲范彪西《五思集》題。

　後有孫岳頒跋。

鄭簠　臨隸書帖

京1—1979

詹景鳳　行書千文册

　烏絲欄，三行。二十一開。

　萬曆丁酉夏六月。

真而不佳。

京1—5466

汪士慎　行楷書詩稿册 ☆

　二十四開。

文徵明　楷書雁詩軸

　紙本。大軸。

京1—6228

張廷濟　書七古詩軸 ☆

　紙本。

　佳。

京1—2636

劉重慶　臨閣帖軸 ☆

　綾本。

　似邢侗。

京1—4333

熊一瀟　書唐詩軸 ☆

　八大之友。

京1—1367

☆文徵明　楷書七律詩軸

　巨軸。

　春雨蕭蕭草滿除……

諸公均以爲眞。
存疑。

京1—3065
盧象昇　行草五絶詩軸☆
綾本。

京1—5252
楊賓　七絶詩軸
紙本。
庚子夏作。

傅山　行草書五絶詩軸☆
綾本。

何元英　書詩軸
　綾本。
　學董。康熙人。

楊法　行書五古詩軸
　紙本。
　劣。

京1—2796
黃道周　行書七絶詩軸
　綾本。

一九八四年九月十日
故宫博物院

京1—3432

王鐸　永嘉馬居士答陳公虞十七問卷 ☆

綾本。

崇禎十三年書，言用《聖教序》、《興福寺》、《金剛寺》三體書，爲忍西老宗師。

四十九歲。

京1—2901

黃衍相　行書叙千字文卷 ☆

崇禎己卯書。

"信學齋"朱文長印。

學王鐸《千文帖》。

京1—1715（《中國古代書畫目錄》爲1716）

☆王穀祥　書進學解卷

紙本。

嘉靖丙辰。

文嘉跋。

王掞、朱之赤藏印。

京1—1131

瞿俊等　題刻慈卷

瞿俊、錢玹、桑瑜、方太古、趙同魯、張元澄、周恭、徐賁、黃雲（弘治四年）、毛采、戴敏、桑髦、李熙、鄭鵬、朱存理、戴銑、蘇磐、陸稷、陸一鶚、文撰、浦雲、盧翔、吳鑛、錢祚、喬瑛、施悉、張布、戚軒。

京1—2414

陳爗等　題螺江西嘯圖卷

陳爗，晉安林善同，洪武癸酉正月望金華陳興，王益，吳晉，孟宣，伯炯，陳誠，周又玄，黃玄，陳公亮，林燫（題爲題《螺江西嘯》卷），亢思謙。

末有嘉靖乙卯陳陛跋，爲其孫題，其祖爲商輅所重，石亨忌商，並去之云云。題爲《題螺江西嘯圖》。則此卷爲拼合成，其前洪武陳興書爲另一事，後半題《螺江西嘯圖》爲又一事。

京1—2598

王思任　游五洩詩卷 ☆

綾本。

真。

京1—1130

高宗本等　孤鳳辭卷☆

　天順七年書，爲御史朱良玉母
旌表貞節作，楷書。

　謝綬、吳顯、盧雍、梅倫、何
經、王徽、金愉、金文、方泌、
張畹、孫瓊、童軒、高閏、陳
煒、金溥等題詩。

　佳。

京1—1673

☆豐坊　草書魯仲連傳卷

　紙本。

　嘉靖二十四年，爲子常書。

　佳。

京1—1223

祝允明　江淮平亂詩什序卷☆

　册改卷。

　吳奕篆書引首。

　祝允明書江淮平亂詩什並序。
灑金箋。正德七年款。

　五十三歲。

　圖右下角鈐文徵明印。

徐源、俞敦、林符、沈傑、徐
晉、伊乘、王偉、毛珵、張瑋、
馬惠民、仲本、高澇、劉布、王
鎬、朱訥、顧棠、王堅、蔡昂、
佟應龍、吳滋、陸遠、顧可學、
潘濂、趙相、杜瀾、唐源、劉尚
等跋。

　畫是文派，但非文。祝書學歐
字，與習見者全不類。

　題跋字多當時李東陽、吳寬風
格。內高澇前見其告身。

京1—2223

☆董其昌　書倪寬傳贊卷

　細絹本。

　大字學顏書，末有行書自跋，
亦大字，佳。

　三希堂刻入最末一帖。

京1—2196

董其昌　書寶章待訪錄及杜詩
卷☆

　黃紙本。小袖卷。

　丙子首夏書。

　佳。

京1—3069
☆睦明永　行書詩卷
　灑金箋。
　鈐“嵩年氏”。
　佳。

京1—3091
方拱乾　書詩卷☆
　紙本。
　丙申書寄其子亨咸者。
　鈐有“雲麓老人”、“錢輞老人”。
　末有黃再同書方拱乾華嚴經詩。

京1—5839
王文治　臨各家卷☆
　黃、米、《蘭亭》、《靈飛經》等。

京1—1993
莫是龍　書詩卷☆
　戊寅九月，爲純甫書。

京1—209
隨聰　書瑜伽師地論卷四十☆
　白紙本。每紙二十九行，行
二十八至九字。
　唐大中十年。

京1—3189
薛偕　書陶詩卷☆
　崇禎十三年書。
　學文派。

京1—4279
姜宸英　小楷書書斷十體書卷☆
　丙子五月。
　真。

吳雯　自書詩卷

勸善經一段
　貞元十九年款。
　僞。

京1—3768
傅山　行書詩稿卷☆

京1—1426
蕭克恭　書唐詩及蘇黃詩卷
　五色蠟箋。
　正德己卯書，自題八十二祀老
人司禮蕭克恭書。

京1—4338
湯斌　壽孫夏峯八十六卷☆

綾本。

己酉書。

京1—1135

☆吳寬 行楷書贈徐孝童序卷

紙本。

成化十四年書。

凌遠、李旻、沈周、黃雲、
李東陽、謝鐸、蕭顯、張泰、傅
瀚、林瀚、吳綬、王越、陳暢、
李方、呂尚文、呂暄、劉竹一等
題跋。

京1—2386

☆魏之璜 春陰雜興二十首卷

紙本。

張潸甲申題，云"詩三十首，
刪爲二十首，書爲小卷"云云。

文徵明 游西山詩十二首卷

烏絲欄。

癸未，八十七書。

舊倣。

鄭梁 書詩卷

紙本。袖卷。

疑是鄭寒村，失之交臂，可惜。

京1—3381

葉國華、吳偉業等 挽吳母孟太
夫人詩卷☆

王時敏引首。

錢廣居、尤侗、宋實穎、龐霖
草、計東等詩。

計東字亦罕見。

京1—4317

孫沂如 行草書春晴書所見詩卷☆

紙本。

張瑞圖 書懷仙詩卷

絹本。

京1—3872

周亮工 書偶遂堂詩卷☆

紙本。冊改卷。

乙巳坐真意亭，書舊作寄岱青。

京1—3438

☆王鐸 楷書自書詩卷

綾本。

癸未過履吾書齋書。

佳。

京1—2224
董其昌　行書許國墓祠記卷☆
　紙本。
　署門生款，無年款。
　真。本色，書平平。

京1—2004
包容　詠物詩十九首卷☆
　紙本，烏絲欄。
　萬曆己亥。

京1—1899
何遷　奉贈馮少洲先生東還卷☆
　紙本。二段。
　前段，嘉靖壬子書。
　字平平。

京1—1252
涂耿　隸書卷☆
　四段。未裱。
　弘治丁巳書於紫陽書院。
　真。

京1—1336
☆文徵明　行楷自書詩卷
　嘉靖己未春正試筆，時年九十

矣，徵明。
　大字。

京1—1191
☆楊一清　大行草書白巖別詩卷
　紙本。
　款：邃翁。

京1—1991
☆莫是龍　行草書詩卷
　灑金箋。
　丙子。
　孫克弘引首，辛巳款。

祁豸佳　行草書自書詩卷
　紙本。

京1—2348
☆孫慎行　行楷書卷
　紙本。
　萬曆丁巳書。

京1—2173
☆董其昌　書酬福唐葉少師贈行
詩四首卷
　紙本。
　壬戌。

後附錄葉氏原詩。

佳。

少師即福清葉向高也。

京1—2634

劉重慶　行草書詩卷☆

紙本。長卷。

天啓七年四月廿日書。

末紙爲粉紅灑金箋。

京1—1136

☆吳寬　書聯句詩卷

紙本。

有陸釴、李傑等聯句。

貫道、□元勛、施文顯、朱文、□璵、趙寬、陸完題詩，爲王鏊題。

京1—5533

☆高翔　隸書題鏡秋笙山草堂圖卷

紙本。

大字，每行三字。

佳。

京1—4242

☆朱耷　書桃花源記卷

紙本。

丙子夏六月既望。作（乀）。

七十一歲。

京1—1215

祝允明　書秋水篇卷

紙本。

乙巳仲夏徐氏園水閣納凉書。

五十歲。

京1—3431

王鐸　贈行詩六首卷

綾本。

君宣上款，己卯書。

陳繼儒　行書雜書故實卷☆

紙本。

戊午夏……戲錄清語數則……

佳。

宋湘　書詩卷

紙本。

京1—5203

王澍　臨倪寬贊卷☆

紙本。

倪贊二本，顏告身一本。

京1—1470
汪承等　楷書玩芳亭記卷☆
　紙本。
　正德甲戌。
　汪承、吳鎧、姚文明、吳鑑、
吳鎮、吳文舉、汪子雲、鄭仲、
唐佐、唐澤、唐浩、唐誨、唐
詡、汪環、汪正、汪士原、汪
瑋、陸和、鄭崐、寄菴、王士
衛、方遠宜。

京1—4995
陳奕禧　書詩卷
　綾本。
　末段蘭石。

京1—4294
☆朱彝尊　隸書五言聯
　紙本。
　爲學山集唐句。

京1—3419
☆王時敏　隸書五言聯
　紙本。
　佳。

京1—3089
李待問　行書五言詩軸☆

京1—2595
☆宋玨　行書七律詩軸
　絹本。
　讀沈履德詩六百首題。

京1—5255
楊賓　行書五言詩軸☆
　紙本。

邢侗　臨王獻之軸
　紙本。

京1—1843
☆徐渭　行草書經海棠樹下詩軸
　紙本。大軸。

☆文徵明　行書五律詩軸
　紙本。
　佳。

京1—2422
米萬鍾　行書唐人七絕詩軸☆

☆陳奕禧　書張籍詩軸☆

劉墉 書詩軸☆
　碧蠟箋。
　佳。

京1—3104
劉若宰 行草書軸☆
　綾本。

京1—5436
☆李鱓 行書蘭花詩八章軸
　綾本。
　乾隆三年。

京1—3644
☆明珠 行書軸
　紙本。
　鈐有"怡親王寶"。
　學董。罕見。

京1—1366
☆文徵明 行草書七律詩軸
　紙本。大軸。
　佳。

☆王穉登 行書七絕詩軸
　紙本。
　佳。

京1—6189
張問陶 七言詩軸☆
　紙本。
　庚申。

京1—1926
☆王穉登 行書知希齋詩軸
　紙本，烏絲欄。
　戊戌款。
　佳。

京1—6512
☆趙之謙 書急就篇軸
　佳。

京1—4694
☆孫岳頒 書五律詩軸
　紙本。

法若真 七律詩軸☆
　綾本。

京1—3873
☆周亮工 行書七律詩軸
　綾本。

劉正宗 草書五律近作詩軸☆

京1—4276
☆朱耷　行書蘭亭軸
紙本。
八作レ。

京1—3474
王鐸　行書軸
綾本。
爲松霞書。

京1—4378
☆溫如玉　隸書四言詩軸
紙本。
即刻肅府《閣帖》者。

張照　詩軸☆
紙本。

京1—5633
☆楊法　篆書五言詩軸
紙本，方格。

☆徐渭　行草次韻陳文學七律詩軸
紙本。
佳。

☆祝世禄　行書軸

京1—2795
☆黃道周　行書別諸友入長沙
詩軸
綾本。

京1—4214
☆笪重光　行書五絕詩軸
紙本。

京1—2564
☆陸應陽　行書七絕詩軸
紙本。

京1—2049
☆湯煥　草書五律詩軸
紙本。
較昨日大册爲佳。

曹學佺　書軸
絹本。
伊秉綬題籤。
破碎。

京1—4189
☆毛奇齡　書壽序軸
綾本。
六十壽序。康熙四十一年。
其人爲皇太舅。

一九八四年九月十一日
故宮博物院

邵彌　書鄭所南心史序卷
　　烏絲欄。
　　崇禎十三年林古度撰，邵書。
　　首行下鈐有"瓜疇"朱長。
　　楷書有歐意，舊物。
　　故宮原定爲僞。
　　拍照，資料。

瑜伽師地論卷第一
　　晚唐。

京1—2432
張瑞圖　行草書王摩詰老將行詩
卷☆
　　絹本。
　　天啓壬戌。

沈恩　書送雲南左參政朱凌溪歸
維揚序卷
　　五色高麗箋。二段。
　　正德十四年。

京1—1313
文徵明　行書詩卷☆

　　紙本。
　　嘉靖丁酉。
　　大字。疑舊倣。

京1—4038
魏象樞　書詩卷☆
　　紙本。
　　丁巳，爲毓青書。

京1—5478
☆金農　漆書童蒙八章卷
　　紙本。
　　乾隆十六年書。
　　大字，每行二字。

京1—1226
祝允明　行書米南宮論書卷☆
　　正德丙子秋八月書。
　　五十七歲。
　　有蠹臺袁伯應藏印、安儀周印。

京1—1509
陳淳　行草書陶詩卷☆
　　紙本。
　　大字，飛白，似茅龍書。劣甚，
疑舊倣。

孫奇逢　行書卷 ☆
　耿介跋。
　真。

馮銓、翁方綱　臨蘭亭卷 ☆
　紙本。
　真。

京1—1415
徐霖　篆書千字文卷
　紙本。
　每行十二字。
　"嘉靖丁酉三月既望，九峰徐霖書。"篆書款。
　疑不真，字太謹飭，不似徐氏風格，篆書甚劣。然時代是明，或即明人偽作。

王醇等　行書睡鸚鵡卷
　明人手卷尾子，有十數人：王醇、劉錫名、周治、胡汝淳、王元懋、達始、曾鯨、宋珏等。

京1—1179
王鏊　書聯句詩卷
　紙本。
　壬申仲春過望洋書屋與諸人聯句。
　六十二歲。
　有仲山、子開、宗讓、瓜涇、季止等。

京1—1190
☆楊一清　自書詩卷
　五色蠟箋。
　署"遯翁"。鈐"石淙病叟"、"遯菴"、"四朝元老"朱。
　內一幅嘉靖甲申書。
　高士奇跋。

京1—3503
祁豸佳　行書杜詩卷
　紙本。
　乙酉春書。

京1—1311
文徵明　書春橋玩月詩卷 ☆
　紙本。
　丙申五月，爲錢塘吳一貫書。
　前鈐有"文徵明印"、"玉磬山房"二白印。
　大字。不佳。
　徐以爲必真，主張入目。
　然細思終有可疑處。

京1—1669
豐坊　行書卷
　紙本。
　甲申花朝，爲白蓮居士書。
　真而劣。

京1—1994
☆莫是龍　行書自書詩卷
　灑金箋。
　送方衆甫詩四首。庚辰春日書
於卧游齋。
　甚佳。

☆蔡玉卿　書孝經卷☆
　綾本。
　無年款。
　佳。

京1—3507
祁豸佳　行書雪屏歌卷☆
　己亥孟冬書。

京1—1072（《中國古代書畫目録》
爲1071）
☆沈周　書和西涯閣老舊韻卷
　紙本。
　弘治癸亥上巳日書。

七十七歲。
佳。

京1—2147
☆董其昌　臨東方朔畫像贊卷
　高麗鏡面箋。
　前數行篆書，後楷書。
　丙午除夕前一夕燭下識。
　五十二歲。
　石渠印。
　佳品。

京1—3090
方拱乾　書詩卷
　紙本。小袖卷，視昨日所見
爲小。
　丙申六月廿七日書付方亨咸，
款：雲翁。

京1—2384
魏之璜　臨王聖教序卷
　紙本。
　崇禎壬申。

京1—1927
☆王穉登　行書詩卷
　綾本。

萬曆戊申秋九月之吉，廣長菴
主王穉登書。
　後董其昌跋。
　大字粗放。

京1—1774
☆黃姬水　行書詩卷
　紙本。

宋人　三馬圖讚殘片
　一款：夢得。
　一殘，失款。
　均宋人。

王寵　出師表和尺牘殘片

京1—2978
陳洪綬　行書五十自壽詩卷☆
　紙本。襲衣裱。
　書於張寅子讀書堂。

京1—1451
孫育　小楷書楊一清拜命三省總
督詩卷
　紙本。
　嘉靖八年書。
　又有行書學蘇。

均孫自書。

京1—1628
文彭　草書滕王閣序卷☆
　嘉靖辛酉款。
　六十四歲。

京1—1475
☆嚴嵩　行書自書詩卷
　灑金箋。
　題：贈仲修侍御。戊寅六月。
　行書謹飭。罕見。

京1—3703
程正揆　書客問卷☆
　紙本。
　丁丑七月廿日書。
　三十四歲。
　真。

京1—1636
文彭　臨懷素自序卷
　無年款。
　真。

曹毅　書詩卷
　丙子款。

明末人？

京1—2308
朱敬鑴　書出師表卷
　灑金箋。
　萬曆壬辰。

京1—1167
☆李東陽等　詩翰合卷
　豐坊篆書"翰苑叢珠"引首。
　李東陽稿。
　傅瀚，謝鐸，倪岳三段（弘治
甲寅），林瀚，邵寶，邵珪，王臣
（學吳寬），喬維翰等，均李東陽
上款。

京1—3680
陶汝鼐　行書五言詩軸☆
　紙本。
　近於邢侗一派。

京1—6045
奚岡　行書題五柳先生圖軸☆
　紙本。
　己酉。
　佳。

京1—3467
王鐸　祝壽七律詩軸☆
　綾本。
　贈祝夫人壽。

徐用錫　行書詩軸
　高麗箋。未裱。

京1—2563
☆陸應陽　行書五律詩軸
　紙本。
　八十三歲書。
　佳。

京1—2280
☆葉向高　登福廬詩軸
　綾本。

陳洪綬　行書七絕詩軸☆
　真而不佳。

京1—5600
鄭燮　書上晏一齋夫子七律詩四
首軸
　書呈四叔父大人，乾隆六年。
　四十九歲。

張瑞圖　行草書五律詩軸☆
綾本。

☆張瑞圖　行書五律詩軸
無習氣。

趙執信　書詩軸
真。字甚俗，前見數件亦然。

京1—3144
釋如著　行書七絕詩軸☆
款：九十叟如著。鈐“楚王孫”白。

陳鴻壽　行書軸☆
佳。

京1—5822
☆錢大昕　隸書軸
壬子款。

京1—5974（《中國古代書畫目録》
爲5973）
☆鄧琰　行書晚眺峻爽樓詩軸
戊午作。

京1—5506
金農　漆書五言聯☆

紙本。
佳。

京1—6485
☆虛谷　行書五言聯
介生上款。
佳。

京1—3436
☆王鐸　五律詩軸
綾本。
壬午，鄭超宗上款。
五十一歲。爲鄭元勳書。

京1—5041
黃機　書遠眺西山偶作詩軸☆
宋牧仲上款。

王鐸　書五律詩軸☆
綾本。
爲趙老年翁書。
佳。

陳鴻壽　書神仙起居法軸☆
紙本。
真。

賀德藩　書詩軸☆
　綾本。
　遜翁上款。
　極似傅山。

京1—4942
高士奇　行楷七律詩軸☆
　綾本。
　癸未，爲鶴翁書。
　真。

陳繼儒　五律詩軸☆
　真。

京1—3856
☆冒襄　行書自書詩軸
　綾本。
　生老上款。
　真。

李錫袞　書詩軸
　綾本。
　錢塘人。

京1—1847
☆徐渭　行楷書東坡點鼠賦軸

紙本。
佳。

京1—3468
王鐸　行書七律詩軸☆
　紙本。長軸。
　佳。人有以淡墨描過。

京1—3242
☆嚴衍　行書五絕詩軸
　紙本。
　字纖仄，非書家，書以人傳。

京1—2272
范允臨　書陳眉公詩二首軸☆
　學董。佳。

董其昌　行書七絕詩軸☆
　紙本。
　謝、啓以爲真，徐以爲僞，
楊以爲款不好。徐又以爲真，但
不好。
　是真，稍油滑而已。

京1—3463
王鐸　書詩軸
　綾本。

辛卯款。

京1—3681
王崇簡　楷書五古詩軸
　庚子款。
　劣而真。

京1—2725
劉理順　行書臨十七帖軸 ☆
　紙本。

陳鴻壽　詩軸 ☆
　紙本。

梁羽明　書詩軸

京1—5504
金農　隸書吳雨山指畫硯銘軸 ☆
　紙本。
　爲首園老先生書。

張孕美　書詩軸
　紙本。

京1—2423
米萬鍾　行書五律詩軸 ☆
　綾本。

洗去上款。

京1—2797
黃道周　行書五律詩軸 ☆
　綾本。
　爲經如戴兄作。

伊秉綬　行書虞世南帖軸
　嘉慶九年書。
　款挖補在左下方。

張問陶　書册
　紙本。

京1—5750
劉墉　雜書册 ☆
　十二開。
　嘉慶辛酉。
　伊秉綬題籤。

京1—1356
文徵明　自書文稿册 ☆
　黃紙本。十九開。
　真。

京1—5437
李鱓　楷書碑册 ☆

十開，裹衣裱。
乾隆三年。
真而劣。

京1—5411
高鳳翰　書原麓山莊記冊☆
八開。
乾隆壬戌。
真。

京1—5467
汪士慎　行書懷友詩冊☆
十開。

京1—5743
劉墉　楷書冊☆
六開。
壬寅。

俞允文　楷書形影文冊
萬曆三年。
佳。破舊。目亦不入，可惜。

京1—1787
俞允文　行楷書論書冊☆
十二開。
萬曆四年。

柯維騏等　明人雜書冊
均嘉靖間閩人。
內柯維騏一開罕見。

京1—3753
傅山　雜書冊
烏絲欄。十開。
丁酉書。

京1—5198
☆王澍　鐵綫篆書易卦冊
十七開。
五十三歲書，七十一歲題。
署：左盲王澍。
篆書甚佳。

京1—5802
梁同書　書趙君墓志銘冊☆
十五開。
前篆蓋，後楷書。
丙寅。

京1—4117
方亨咸　行書千字文冊☆
綾本。十二開。
康熙十年。

清人　書朗照堂嘉蓮紀瑞詩册

京1—3890
法若真　行書登毘盧閣詩册 ☆
　　紙本。十二開。
　　戊午二月，贈暘若。
　　真而佳。頗有似傅山處。

京1—2546
文震孟　行書幽通賦册 ☆
　　二十開。
　　丙寅。
　　真。

京1—3889
法若真　黃山詩意册 ☆
　　八開。
　　贈暘若，戊午二月。
　　與上册爲一人。

京1—2190
董其昌　行楷東里公墓志銘 ☆
　　烏絲欄。九開。
　　崇禎五年書。有夾行改處。
　　真而佳。

京1—4375
李上林、金甌、沈楣　書册 ☆
　　十開，小册。
　　毛懷跋。

京1—5270
沈德潛　瀛臺賜宴紀恩詩册 ☆
　　紙本，烏絲欄。十二開。

京1—6185
張問陶　行楷自書詩册 ☆
　　九開。
　　乾隆乙卯。

京1—5484
金農　隸書耕田谷口人家六字册 ☆
　　四開。
　　爲板橋書，七十三歲。

鄒之麟　自書詩册
　　十三開。
　　雜配，行、楷均有。
　　款：逸菴。
　　或云非鄒，爲徐叔勉。

京1—1582
☆陳芹　詩册 ☆

上下册，上十二開、下十三開。
癸酉。

京1—5404
高鳳翰　書西亭十二客印紀贊册☆
四開。
丁巳。

京1—6115
伊秉綬　自書詩册☆
十四開。
自引首，自題籤。

嘉慶三年。

京1—3214
☆蔡玉卿　楷書鄭侯山記册
紙本。十六開。
蟲傷。

京1—1746
☆彭年　行書詩册
七開。
字學蘇，與平常見者不類。

一九八四年九月十二日
故宮博物院

京1—1409
☆王守仁　行楷桃源行卷
灑金箋。
款：王守仁書於廬山之五老
峰下。鈐“陽明山人王伯安印”
朱長大印。
大字，每行四字。
似瘦金，陽明書中精品。佳。

京1—1630
文彭　行草書賈誼論卷 ☆
紙本。
隆慶戊辰八月望日書，三橋
文彭。
真而不佳。

京1—2457
張瑞圖　行草書前赤壁賦卷 ☆
紙本。
三多題。

京1—3443
王鐸　書峨眉山記卷 ☆
綾本。

王鐸書於大隱齋，時年五十
有六。
高士奇跋。

京1—2444
張瑞圖　書後赤壁賦卷 ☆
天啓丙寅。
三多題。

張瑞圖　書東坡雜事卷 ☆
綾本。
天啓丙寅。

京1—2676
釋德清　贈密庵法師序卷
戊辰。款：澄方清。
周亮工跋，癸未款。
周字方，與晚年不類，可與前
日見甲申書互證。

京1—1146
☆謝鐸等　明人七家行書合卷
謝鐸（匏庵上款），姚綬（成
化己丑），祝允明，李夢陽書《黃
鵠篇》（戊寅冬，空同山人李夢
陽），顧璘，何大復，楊循吉（字
與習見者不類，有似唐伯虎處）。

顧璘紙印折枝竹，極雅。李夢陽字極拙，有顏又有李東陽。何大復字罕見，受李東陽影響。楊循吉字與習見者不類，有似唐伯虎處。

京1—1036
☆楊壽　楷書東溪書舍記卷
　正統十一年書。
　前朱暉引首。
　聶大年書叙，爲唐以安書。
　均黃灑金箋。
　又顧恂、王肆題。王署景泰丙子款，爲松軒唐以安作。

京1—1143
☆吳寬　書記園中草木詩二十首卷
　紙本。長卷。
　爲盛舜臣書。
　《佚目》物。

孫奇逢　雜書卷☆
　白紙。
　款：夏峯樵客；啓泰老人；樵叟奇逢。

京1—5416
高鳳翰　書録宋人五古詩卷☆
　紙本。
　"戊辰秋仲，録宋人五古三首。"

王聯捷　小行楷擬古述懷詩十首卷
　紙本。

京1—1833（《中國古代書畫圖録》圖片與文字記載不一致：圖片爲1834）
☆徐渭　書録唐詩卷
　紙本。
　第一首書唐詩"户外昭容紫袖垂"一首。字與常見者絕不類，其後亦夾雜數段，餘皆本色。
　"青藤道士渭寶書於碧泉之曲流深處。"鈐"天池山人"白、"青藤道士"白。二印亦與常見不同。

京1—3087
李待問　臨帖卷☆
　綾本。二段。
　甲申花朝後五日書於當湖之弄珠樓。
　歸莊、沈荃題。

京1—1312
☆文徵明　行書西苑詩卷
　紙本。
　大字，每行三字。
　許初引首，篆書"金門餘興"。
　嘉靖丙申六月七日書。
　真。

京1—5292
張雲章　書浦孝子傳卷☆
　雍正元年。
　嘉定詩人。

京1—2127
顧問　雜書採蓮詩卷☆
　紙本。

京1—908
周復俊等　行書詩卷☆
　周復俊，顧夢圭，葛綸（丙辰
進士），王燆，張羽，朱景賢等。

許光祚　書千字文卷☆
　綾本。
　萬曆甲辰。

京1—4244
☆朱奔　行書琵琶行卷
　紙本。
　己卯十二月二日。款作〳〵（兩
點）。
　三十四歲。

京1—1831
徐渭　行書自書雜詩卷☆
　紙本。
　鈐"秦田水月"白、"青山捫
虱"白、"袖裏青蛇"白。
　尾殘。末鈐"巖壑中自了漢"白。
　內一首訪靈隱李山人，"時在繫
七年矣"，當是釋出後書。
　書甚佳。惜尾殘，不能入目。

京1—1159
趙寬　與楓江鱸鄉淵甫唱和詩
卷☆
　硯花箋本。
　弘治初元作。

京1—2547
文震孟　書詩四首卷☆
　紙本。
　甲子除夕。

大乘無量壽經
　　晚唐人書，密行小字。

京1—5819
☆王文治等　行書詩文合卷
　　王文治書詩。
　　袁枚戊申七十三歲書詩，贈奇
方伯。
　　姚鼐一段，嘉慶辛未大字書《世
說》。

京1—2226
董其昌　行楷祝馮青方先生八十
壽卷
　　紙本，方格，每行八格。
　　爲馮起震祝壽，以晚輩自稱。

董其昌　行書雜書卷☆
　　描金黃蠟箋本。
　　佳。紙揉皺，不得入目。

文徵明　草書詩卷☆
　　紙本。
　　每紙間有衡山騎縫印，末紙
無，惟書"文壁徵明草"五字。
前一紙亦短於首數紙，當是裁割
後加一行填款，印與騎縫印色亦

不同。
　　文壁之名用至四十三四歲。

京1—1238
☆祝允明　大草書春夜宴桃李園
記卷
　　紙本。
　　佳。

京1—2327
黃輝　行草書顧仲方山水歌卷
　　紙本。大卷。
　　萬曆壬寅。
　　書劣，不及前日閱公安部一軸。

京1—2447
張瑞圖　行書醉翁亭記卷☆
　　天啓丁卯。

文徵明　行書詩卷
　　紙本。
　　大字，每行三字。
　　學黃。

京1—2246
陳繼儒　行書詩卷
　　紙本。

乙亥七十八歲作。

京1—2562
陸應陽　書詩卷
　紙本。未裱。
　萬曆乙巳書。
　真。

京1—1418
徐霖　書陶淵明桃源詩卷 ☆
　灑金箋。

蔡方炳　書詩卷
　紙本。
　七十六歲，題"雙松圖"。

京1—1230
祝允明　行草書岳陽樓記卷 ☆
　正德辛巳，爲平川呂先生書。

京1—1177
☆王鏊、吳寬等　聯句唱和卷
　前王書《祖筵餘思詩引》，弘治
四年。
　又楊鳳、沈鍾、沈寶題。
　王書字小而緊，與晚年枯柴梗
者不類。

京1—1234
祝允明　行草書李白詩卷 ☆
　紙本。
　甲申春書。
　黃姬水題，云去捐館之日相去
二歲。

姜宸英、嚴繩孫　書合卷
　姜臨《苕溪詩》，嚴楷書《滕王
閣》。

京1—1627
文彭　草書千字文卷 ☆
　己未作。

京1—3518
祁豸佳　行書五絕詩軸 ☆
　紙本。

張照　楷書臨郎官石壁記軸 ☆
　佳。

伊秉綬　行書軸
　紙本。

王澍　行書軸
　真。

京1—4272
☆朱耷　書軸
紙本。
潔老上款。八作乀。
大字。

京1—1059
☆張弼　草書蝶戀花軸
"鐘送黄昏雞報曉……"

京1—5314
☆繆曰藻　七律詩軸
絹本。
祝安麓村四十生辰。

☆宋珏　隸書七律詩軸
紙本。

劉墉　七言詩軸☆
紙本。

王文治　五言詩軸☆
紙本。
湛華上款。

京1—5599
鄭燮　書蘇文小品軸☆

紙本。
乾隆三年。

京1—2857
☆倪元璐　書五律詩軸
綾本。
佳。

釋明中　書軸
乾隆甲申。

京1—6130
吳驤　題畫舊句五言詩軸☆
紙本。

京1—5268
沈德潛　行書詩軸☆
金箋。
甲戌，爲子兼書。

京1—5830
王文治　書蓮巢五十壽詩軸☆
紙本。
乾隆五十五年。

京1—6082
翟大坤　書山谷書跋軸
　　紙本。

京1—6224
張廷濟　隸書西狹頌軸
　　紙本，方格。
　　六十二歲，道光九年。

陳奕禧　行書七絶軸
　　紙本。

京1—5792
王太岳　篆書軸
　　紙本，方格。

顧鶴慶　行書秋懷柬章胎鹿詩軸☆

王芑孫　書軸
　　紙本。
　　古樵上款。

京1—3498
釋普荷　草書七言二句軸
　　紙本。

京1—4000
☆龔鼎孳　行書西山五律詩軸
　　字在程嘉燧、周亮工之間。

京1—2701
☆譚元春　七言詩軸
　　綾本。
　　甲子二月款。
　　學顔書。

京1—1665
祝世禄　七言詩軸
　　紙本。

京1—4926
釋正詰　楷書清涼大師十事自勵
文軸☆
　　紙本。

京1—5581
張照　楷書臨柳公綽書碑軸☆

京1—5988
董洵　篆書石鼓文軸☆
　　紙本。

京1—5874
姚鼐　書水經注軸☆
　紙本。
　戊戌正月。

京1—3540
釋正嵒　行書軸☆
　紙本。

萬承紀　篆書軸
　紙本。

于灝　書軸
　綾本。

京1—5087
萬經　隸書七言詩軸☆
　紙本。
　星茗上款。

京1—6497
趙之謙　臨米帖軸
　辛酉二月書，子英上款。
　咸豐十一年。
　早年，與晚年不同。

京1—2156
☆董其昌　小楷書臨徐浩不空和
尚碑冊
　紙本。十一開。
　辛亥款。云：將書方正學求忠
書院記，先臨碑數種。
　佳。小楷精品。

京1—1807
徐中行　書詩冊☆
　十二開。
　嘉靖己未。
　有贈宗臣、唐寅者。

釋正詣　楷書冊

京1—3068
眭明永　書黃庭內景經冊☆
　崇禎癸酉。

鄭燮　書揚州詩十九首冊
　辛酉至揚州。
　字與習見者全不類。字甚工
緻，或是舊人鈔件。後加“二十
年前舊板橋”印。

京1—6272
吳榮光　書金剛經册☆
　二十四開。
　道光十七年。

京1—1775
方元煥　千字文册
　二十開。
　嘉靖甲子春書於玉芝山房。

京1—4597
惲壽平　雜册
　只七開，後又數開非惲。

京1—1046
☆姚綬　夜行十首詩册
　三開。
　成化壬寅書。
　六十歲。
　又一段長安夜發，贈仲子旦。
　真。
　附屠勳詩贈吳匏庵者。楷書似
張雨，佳。

杭世駿　詩稿册

京1—2177
董其昌　書閑窗漫語册
　十四開。
　癸亥三月書。
　六十九歲。
　數段，有行有草。

京1—5409
高鳳翰　辛酉詩稿册☆
　十一開。
　乾隆六年。

京1—1808
馬汝奚　書詩册
　十八開。
　乙丑。
　字鷺汀，嘉靖舉人。

京1—5634
杭世駿　全韻梅花詩册
　十六開。
　大小不一，配成。

京1—3762
傅山　楷書雜書册☆
　十五開。

京1—5414
高鳳翰　人境園腹稿記册
　　十七開。
　　乾隆丙寅。

京1—2126
羅應兆等　書册☆
　　十四開。明代原裝。
　　羅應兆、王世貞、管志道、
馬顧澤、顧九思，吳國倫、羅文
瑞、劉鳳、韓詩、王天爵、李守
道、盧仲諤、錢有威。

京1—1978
☆詹景鳳　行草書王建宮詞册
　　九開。
　　萬曆丁酉。
　　佳。

京1—5250
楊賓　古詩十九首及世說數則册
　　十二開。
　　乙未八月書於皖公山。
　　只寫十五首。

京1—3112
王寅　行草書詩册
　　六開。

孟戀成　行楷書滕王閣序册
　　方格。
　　成化甲辰冬孟。
　　前有一圖，偽徐賁款。

趙崇禮　書册

馮許諫等　册
　　明人，萬曆前後。

京1—5251
楊賓　書格言册
　　十三開。
　　己亥秋，爲嵊岷書。

嚴衍　書册
　　絹本。
　　佳。

京1—3759
傅山　手稿册☆
　　十九開。

京1—1805
蔡汝楠　詩稿册 ☆
　十六開。
　乙巳書。
　字學文。

金農　墨史册
　尾殘，存上、中二卷。
　後人學金者書，非自書也。

京1—5635
杭世駿　梅花詩册 ☆
　二十開。

魏象樞　雜書册 ☆
　八開。

雜配成，大小紙色均不一。

京1—606
張昉等　書册 ☆
　十二開。
　張昉懷雲林詩，一片，紙本。
書曰“雲林校理海上”云云。
　又韓道亨、李敬、王世懋、衡
軒、馬汝驥、邵寶、費闓、徐濟
各家。

惲壽平　詩册
　原爲畫三對題，畫撕去，只餘
詩對題，然是臨本。或書畫均摹
本，書彌劣，故以畫重裝而遺其
僞題不顧。

一九八四年九月十三日
故宫博物院

京1—5286
年羹堯　小楷書唐詩册
　十二開。
　戊戌七月十五日積雪齋中。
　僞。字與大卷子上全不類，
必僞。

京1—5744
劉墉　小楷册
　十二開，直幅，小册。
　己酉五月。
　大小字雜書。
　佳。

京1—5573
王璋　書詩册
　綾本。十三開。舊裱。
　壬戌。
　後康熙温儀跋。
　學《聖教序》，有王鐸意。

京1—1414
徐霖　楷書千字文册☆
　紙本。八開。

　丁酉三月書。下鈐"徐氏子
仁"白。
　阮元、吳雲遞藏。
　字方板，學歐。舊物，然不可
必其爲徐霖，明人書。

劉正宗　書詩册☆
　十一開。
　壬辰款。

京1—6695
顧願　書詩册☆
　深藍紙本。八開。

☆文徵明　楷書樂毅黃庭等册
　烏絲欄。十開。
　嘉靖庚戌四月八十一歲題。
　內一開題辛丑。爲七十二歲
書，甚精。
　徐以爲印僞，字可疑。

京1—3655
黨之煌　行書册☆
　九開。
　康熙壬戌十月。

京1—1797
周天球　書詩册☆
　紙本。十開。
　缺倒數第二開。末葉起首爲
"申十月……"

京1—6257
曹蘭秀、曹貞秀　小楷書册☆
　十一開。
　嘉慶十四年。

京1—5574
張照　書册☆
　白高麗箋。七開。
　佳。

劉墉　臨各家册☆
　七開。
　真。

京1—5963
錢伯坰　臨赤壁賦等册☆
　紙本。
　乾隆五十五年。
　佳。

京1—5836
王文治　臨蘇米二家書册☆
　十三開。
　芯之上款。
　佳。

京1—5453
汪士慎　書群花詩册
　紙本。袖册，十開。
　癸卯九月書。

京1—2299
孫承宗等　贈賈客甫詩册
　十九開。
　鄭材等多人。萬曆辛丑。

楊登瀛等　題范彪西五思集册

京1—3765
傅山　札記册
　黃紙。九開。

京1—2171
董其昌　朱熹大字石刻册☆
　六開。
　辛酉款。
　高士奇跋。

字是照石刻縮摹，與習見者全
不類。而後跋乃真蹟無疑。

京1—5814
紀昀等　未谷之任永平送行詩册
　二十五開。
　首丙辰中元紀昀一開，極劣，
是真迹。
　翁方綱、曹貞秀、法式善、馬
履泰、余集、吳雲等。

京1—6211
吳嵩梁　詩册☆
　十開。
　蘭士上款。

陳邦彥　臨蘭亭册
　絹本。
　庚戌。
　真。

京1—5752
劉墉　雜書册☆
　二册，各十二開。
　佳。內一册稍肥劣。

京1—3642
徐乾學等　書詩册
　十二開。
　沈荃、徐乾學等。潛庵上款。
　末龔半千跋。

京1—5875
姚鼐　書唐宋明詩册
　十開。
　丙寅秋雜録唐宋明詩。
　佳。

靳學顏　行書詩册
　無款。
　不能證明爲靳。惟前有趙藥農
一題云是靳書。
　書是明人學文者。

京1—1505
陳淳　行草詩册☆
　十一開。
　佳，不甚野。

京1—3763
傅山　書戰國策册☆
　四開。
　真。草稿。

京1—3764
傅山　雜文册 ☆
　十四開。
　草稿。字草率甚。

京1—5835
王文治　臨唐人各家册 ☆
　紙本。十一開。
　己丑款。
　佳。

京1—4342
紀之竹　臨閣帖册 ☆
　綾本。十六開。
　乙巳書。
　學王鐸，劣。

徐渭　自書詩册
　隆慶元年款。
　四十七歲。
　徐云真。
　偽劣。

曹履吉　臨黃庭經册
　順治款。

京1—2786
黃道周　五言詩册 ☆
　綾本。四開。
　壬午君山舟次書。
　真。

京1—3466
王鐸　書詩稿册 ☆
　十八開。
　其平仄逐句核對加圈點，以圈
　爲平，以點爲仄。

京1—2454
張瑞圖　行書册 ☆
　十六開。
　無年款。

陳奕禧　白香山詩册
　無款。前有二印。
　是鈔件。

京1—1815
☆張寰　書詩册
　八開。
　嘉靖庚戌。
　真。

京1—3492
孫承澤　小楷書孝經册☆
　　烏絲欄。十開。
　　七十九歲書。
　　顏世清題。

徐渭　小楷詩稿册☆
　　碧欄。八開。
　　四周切去，它人批其上。
　　後附數條，有請醫者。
　　真而佳。以字太小，不得入目。

京1—1318
文徵明　千字文册☆
　　舊黃紙，烏絲欄。十六開。
　　嘉靖壬寅。
　　七十三歲。

京1—6089
永瑆　書册☆
　　十開。
　　嘉慶壬申。

京1—1152
☆邵珪　書詩册
　　十六開。
　　內一通壬寅款。

末一通李東陽上款。

俞允文　書詩册
　　紙本。
　　萬曆四年款，贈月江太醫。
　　真，俞書中文字多者。

笪重光　書册
　　臨舊人書。

何道生　書詩册

京1—3430
王鐸　行楷書詩册☆
　　紙本，烏絲欄。十二開。
　　崇禎七年書。
　　四十三歲。

明人　金書觀世音普門品一册☆
　　宣德七年。
　　描畫甚佳，書亦佳。

京1—2453
張瑞圖　行楷書和陶詩册
　　金箋。七開。
　　崇禎戊寅書。
　　字與習見者全不類，有似董處。

唐人　寫經裱册
　　十六國時。誤題唐人。佳，與
《三國志·虞翻傳》字相同，十
六國無疑。

京1—2193
董其昌　春夜宴桃李園序册
　　紙本。六開。
　　甲戌六月八十歲作。
　　王文治跋。
　　本色書，不佳，真。

米芾　牛矢占帖册
　　一開。
　　彥舟上款。
　　張學曾、查士標等跋。
　　舊摹本。紙甚舊，似宋紙。約
元明間摹。

趙之謙　書册
　　紙本。
　　僞本，臨。

京1—1464
☆張駿　草書詩册
　　十一開（單面）。
　　佳。

京1—3751
傅山　詩十六首册
　　八開。
　　丙申三月。
　　爲其姪傅仁書。
　　真。

京1—1186
夏寅等　明成化五君子詩翰册☆
　　夏寅，四開。
　　張寧，四開。
　　謝鐸，四開。學趙。
　　程敏政，四開。字與李東陽
相似。
　　瀛洲遺叟，一開。成化十九
年。張之洞考爲李秉。天順元年
進士。字有明初二宋意。

京1—2785
黃道周　隸書册☆
　　金箋。十六開。
　　崇禎壬午款。

京1—4663
宋犖等　十四家詩册
　　十四開。
　　星翁上款，爲奉使蘇南贈行

之作。

　王嗣槐、劉芳喆、徐元文、王士禎、彭孫遹、周在浚、汪懋麟、楊佐國、孫蕙、黃虞稷、倪燦、宋犖等。

京1—1811
王大經等　明人書冊
　三十二開。
　王大經、孫昺、姚士熙、謝漼、楊守魯、楊經、羅材、王銓、李文麟（嘉靖戊午）、何良俊、薛應旂等。

楊登瀛等　題五思集冊
　巨冊。
　李用中、李孔嘉、張大本、張玿等。

京1—3121
曹化淳　書唐詩軸☆
　綾本。
　天門中斷楚江開。

京1—5398
高鳳翰　書壜上吟軸☆
　紙本。

雍正甲寅。

京1—5477
☆金農　漆書軸
　紙本。
　書沈石田軼事。
　乾隆五年書。

京1—4138
孟廬陵　書詩軸☆
　花綾本。
　甲辰款。
　學王鐸者。

京1—1042
葉盛　行書五絕詩軸☆
　紙本。
　款：水東。下挖印，有董其昌印，偽。
　挖印或有可疑，然時代是明前期。
　有趙意。

京1—1512
陳淳　行書七絕詩軸☆
　懷石湖之勝。
　大字。

京1—2993
☆陳洪綬 行書詞軸☆
紙本。
小字。真。

京1—1371
☆文徵明 壽張梅雪八十詩軸

京1—1175
☆金琮 行書七絶詩軸
紙本。
款：元玉。

萬經 隸書七絶詩軸☆
紙本。

京1—5976
鄧琰 楷書軸☆
紙本。
"泰山喬嶽以立身"云云。
佳。

京1—2261
陳繼儒 行書七律詩軸☆
紙本。
平平，老年。

京1—1176
王鏊 書詩軸
紙本。
丙午。
墨馳而滯，似描過。

京1—4161
楊思聖 草書軸☆
綾本。

京1—6086
蔡之定 行書詩軸☆
紙本。

方以智 七絶詩軸☆
綾本。

京1—4275
☆朱奇 書王弇州詩軸
紙本。
款作ㄴ。

京1—3638
☆戴明説 行書詩軸
綾本。

京1—2587
☆李流芳　行書七絕詩軸
　絹本。小幅。

京1—4067
☆龔賢　行書上客行五律詩軸
　綾本。
　君輝卜款。

查士標　行書軸
　紙本。

京1—5606
☆鄭燮　書姑惡行七律詩軸
　紙本。
　乾隆二十二年書。
　附《真州雜詩》一首，在
右側。

曹溶　七律詩軸☆
　甲子，贈克齋。

京1—6353
鄧傳密　篆書霍光傳軸☆
　小軸。
　道光癸巳。

奚岡　行書詩軸☆
　紙本。

京1—3088
☆李待問　行草書七絕詩軸
　紙本。

京1—1881
☆張鳳翼　行書七律詩軸
　紙本。
　萬曆乙巳。

京1—4827
龐載　行草書軸☆
　綾本。

京1—6683
呂世宜　篆書臨齊侯鐘銘軸☆
　紙本。
　清後期？

京1—5061
陳元龍　行書五律詩軸☆
　紙本。

阮大鋮　行書軸
　紙本。

與常見題跋不類。

京1—4227
吳山濤　四言文軸☆
　綾本。

京1—5701
徐良　行書唐人五絕詩軸☆

京1—4689
☆韓菼　行書七律詩軸
　綾本。
　壬申。天瑞上款。

京1—6311
屠倬　書七律詩軸
　紙本。

京1—2406
姜如璋　書軸
　綾本。
　字淑齋，山東女子。

京1—2271
范允臨　行書五律詩軸☆
　灑金箋。

何焯　書五律詩軸☆
　紙本。

一九八四年九月十四日
故宮博物院

翁方綱　雜裱籤題書跋諸條

京1—6266
朱爲弼　篆書鐘鼎文軸
　紙本。
　鶴峯上款。

王穉登　行書七絶詩軸☆
　紙本。
　三行，"酒肆臨街柳半垂……"
佳。

鄭燮　行書七古詩軸☆
　紙本。
　種山上款。
　真而劣。

王澍　臨米張僧繇書帖軸☆
　紙本。

京1—5011
耿介　書詩軸☆
　綾本。未裱。

京1—4664
宋犖　書詩軸☆
　綾本。
　四行，書唐太宗帖。

張志禧　七律詩軸☆
　綾本。
　送友人任新安。
　王鐸後學。

京1—6019
巴慰祖　隸書軸☆
　紙本，畫格。
　爲瑶華道人書。

京1—4991
陳奕禧　行書七言詩軸☆
　紙本。
　丁亥，石鐘山下書。
　鈐"萬境何如丘壑"朱長、"左
司郎中"白方。

劉墉　行書軸
　白蠟箋。大軸。
　去上款。鈐"飛騰綺麗"方。

郭麐　行書詩軸

紙本。

款：頻伽郭麐。

京1—4122

方亨咸　行書七絕詩軸☆

紙本。

己未，爲琢齋書。

京1—2266

☆陳繼儒　書東坡語軸

紙本。

京1—6196

阮元　行書軸☆

紙本。

銅器跋文。嘉慶甲子，爲平泉書。

京1—1845

徐渭　小楷書呂温由鹿賦軸☆

紙本。

無款。末鈐"海笠"、"天池山人"二印。迎首"文長"朱。

小楷甚精，有傷及挖補。

京1—5691

裘尊生　行書軸

紙本。

乾隆時人。

京1—4675

☆陳字　行書五律詩軸

紙本。

款：字小蓮。鈐"陳字小蓮"朱。

京1—5561

唐英　隸書乙瑛碑軸☆

紙本。

京1—2799

☆黃道周　書喜雨五律詩軸

綾本。

京1—2276

黃汝亨　書詩軸☆

綾本。

爲米仲詔書。

戴明説　書詩軸☆

綾本。

綾已黑。

京1—6070

宋湘　行書唐詩軸☆

紙本。
學趙。

京1—5945
桂馥　隸書許冲上説文表軸
紙本。

上官應瑞　行草書瑯琊篇軸
綾本。
劣。

祁豸佳　行書七絶詩軸☆
綾本。
學董。

京1—5598
鄭燮　行書王維與裴迪書軸☆
乾隆丁巳書於燕喜堂。

京1—3092
方拱乾　行書五律詩軸☆
綾本。
佳。

京1—5947
桂馥　隸書周司寇匜銘軸☆
紙本。

次璋上款。
大字。

姚鼐　行書七絶詩軸☆
紙本。

京1—2111
薛明益　行書陋室銘軸
紙本。
萬曆己酉。
衡山之外孫。

陳繼儒　行書軸
紙本。
已黑。

京1—6417
馮桂芬　行書七絶詩軸☆
灑金箋。
星農上款。

京1—1846
徐渭　大草書李白贈汪倫詩軸☆
紙本。
鈐"酬字堂"朱、"青藤道士"。
破碎，黑。

京1—5800
梁同書　行書評食魚帖軸☆
紙本。
丁巳。

京1—4170
鄭簠　隸書題畫詩軸☆
紙本。

陳繼儒　行書七絕詩軸☆
金箋。

米萬鍾　書詩軸
紙本。大軸，改裱爲對聯。
野水多于地，春山半是雲。

王時敏　西廬老人親筆册
王時敏遺囑。
資。

京1—1570
☆王寵　楷書馬遺安七十壽序册
絹本，畫格。十三開。
鈐“王履吉印”白、“韡韡齋”朱。

京1—1138
吳寬　書內閣觀芍藥詩册☆

六開。
玉汝上款。
佳。

京1—2208
董其昌　書常清静經册☆
紙本，烏絲欄。三開。

京1—2533
韓道亨　書草訣百韻歌册☆
紙本，烏絲欄。十八開。
萬曆癸丑。

京1—5693
鄭墨　書懷素自叙二句片☆
一片。
極似鄭燮，燮之弟也。

京1—1235
☆祝允明　小楷書千字文常清净
經册
紙本。五開。
乙酉仲秋望後。鈐“枝指生”
長橢印。
六十六歲，去世前一年書。
佳。

京1—920

☆王希賢等　書册

　八開。

　王希賢，法舟，葉見泰，俞鎬，邵亨貞（庚申，爲澄齋、南村書），二失名人，錢逵（良佑之子），各一開，均洪武時人。

　王希賢書云“借彥功芳韻”，則是班惟志也。

京1—6365

何紹基　書魚枕冠頌册

　五開，小册。

京1—1549

☆居節　書詩册

　紙本。九開。

　嘉靖癸亥三月。爲通方右諫書。

京1—2187

董其昌　心經册☆

　四開。

　七十五歲，爲其孫廙書。

　後有跋。

京1—2191

董其昌　書陳于亭誥命册☆

十五開。

崇禎五年壬申。

真。

景暘　小楷書悲蹇賦册☆

　二開。

　正德辛未三月十日書。

曹溶　詩册☆

　配成，紙大小黃白不一。

　真。

京1—1140

☆吳寬　書韓夫人墓志銘册

　紙本。六開。

　《石渠寶笈》著錄。

　戊午葬。

京1—3761

傅山　行書詩稿册☆

　十二開。

京1—6121

伊秉綬　詩稿册

　四開。

　詩均有用者。

　資。

京1—3756
傅山　書觀世音普門品冊☆
　　黃綾本。九開。
　　七十六歲書。

京1—5797
梁同書　楷書黃庭經冊
　　六開。
　　乾隆五十七年書。
　　費念慈跋。

京1—2252
陳繼儒　自書詩冊☆
　　紙本。十五開。

王衡　遺囑冊

程瑶田　小楷易經冊
　　精工，但不全。末有行書跋。

京1—6022
錢坫　篆書南翔李氏宗祠記冊☆
　　十開。
　　嘉慶七年。
　　劉墉引首。
　　翁方綱題。

京1—2189
董其昌　書爭座位帖冊☆
　　高麗鏡面箋。十六開。
　　辛未書。
　　《佚目》物。

京1—3212
萬日吉　書詩冊☆
　　紙本。八開。
　　癸巳款。鈐"雲國"朱。
　　明末。

京1—4993
陳奕禧　行書自書詩冊
　　烏絲欄。
　　戊子。
　　佳。

京1—1031
☆姜立綱　書東銘冊
　　紙本，畫格。八開。
　　無款。末鈐"延憲"朱長。
　　鈐有"御書房鑑藏寶"。

京1—2309
于若瀛　行草書詩冊☆
　　紙本。十七開。

萬曆甲辰款。

京1—2218
☆董其昌　行楷書朱泗夫婦墓志銘卷
　紙本。
　萬曆四十三年立石。
　佳。

京1—2638
張愼言　書詩卷
　崇禎壬申。

京1—2415
張民表　行草詩卷
　灑金箋。
　鈐“武仲”朱方。
　字極劣。

京1—3341
吳甘來　行書詩卷
　紙本。
　崑白上款。
　朱屺瞻跋，云爲崇禎進士。
　字劣甚。

京1—1328
文徵明　行書夏日漫興小詞卷☆
　紙本。
　嘉靖戊申六月。
　七十九歲。
　大字。黃體。

京1—1260
喬宇　自書詩卷☆
　紙本。
　正德己丑書，鈐“大司馬印”。
　均咏南京景物詩。
　大字。極似李東陽。
　未裱，故不得入目。

京1—2100
吳華　行書詩卷
　五色紙。
　萬曆戊戌三月穀旦，款：容所老人華書於遂初軒。
　字劣。

京1—2346
王衡　録袁中郎虎丘諸山叙卷☆
　紙本。
　贈其弟子安者。
　有董意。

京1—4638
王士禛　自書詩詞卷 ☆
　紙本。
　石帆亭填詞付月仙。

京1—2635
劉重慶　臨十七帖卷 ☆
　崇禎四年。

京1—1929
王穉登　書茉莉曲採蓮曲等卷 ☆
　紙本。
　萬曆己酉。
　佳。

京1—2291
張璧　行書詩卷
　紙本。
　陽峯張璧。

京1—3904
歸莊　書謝康樂詩卷 ☆
　紙本。
　乙巳六月書於萬家基。
　佳。

京1—4284
姜宸英　書養生論卷 ☆
　綾本。
　無款。鈐二印。
　潔浄。

京1—3670
顧苓　隸書高啓梅花詩九首卷 ☆
　紙本，烏絲欄。
　王澍題。

京1—3869
杜濬、林古度　贈王漁洋詩卷 ☆
　甲辰杜書。後又有行楷數葉。
　林古度八十四歲書，“乳山八十
有四叟林古度……”

京1—1374
☆唐寅　自書詩卷
　紙本。
　舊作一卷呈上史君先生文學，
侍生唐寅。
　末書：乙卯十一月三日。
　弘治八年，二十六歲。
　鈐“南京解元”、“六如居士”
二偽印，又“夢墨亭”偽迎首印。
　尚未成形，已有筆意。

京1—3083
張國紳　書蘭亭十七帖卷
　綾本。
　崇禎十三年。
　吏部尚書，受李自成官，爲其所殺。

京1—2227
董其昌　臨蘇黃米蔡卷 ☆
　綾本。
　書付其孫廣。
　末書：丁酉三月奉寄大師相，董祖和。
　佳。

吳惟一　小草書詩卷
　綾本。
　款：良道識。
　明末。

京1—1995
莫是龍　題東遊記勝後語卷 ☆
　紙本。
　無年款。字小。
　似早年，無晚年習氣。

胡宋　書秋事雜詩卷

綾本。
　明清之際。

盧襄等　題詩卷 ☆
　紙本。
　失卷首。
　盧襄、袁翼、沈周、張瑋（正德甲戌）、王俸諸人。

京1—5290
溫儀　書聖教序卷
　雍正四年。

京1—1219
☆祝允明　書卷
　紙本。
　正德元年書。
　雨花閒菴。吳奕引首。
　文徵明、唐寅、陳道復、黃姬水、張鳳翼、居節、程大倫、文元發、杜大中跋。
　祝字極草率。陳道復跋僞。

王潤等　書卷
　王潤、劉相、伍瑞隆（戊戌春仲）。

吳雲　澹然無爲序卷
　花綾本。
　晚明。

京1—3914
釋今釋　行書護法論卷☆
　綾本。
　康熙丁未。

京1—3913
釋今釋　將之丹霞留別詩卷
　綾本。
　癸卯。

黃鶴翔　行草詩卷
　紙本。
　明清之際。

范之默　行書詩卷

京1—2644
來復　行書詩卷
　紙本。册改卷。
　來復陽伯甫。
　明末。

一九八四年九月十五日
故宮博物院

京1—3871
☆周亮工　行書五言四首軸
　花綾本。
　庚寅秋日子龍大將軍招泛舟橘
浦得詩四首。

京1—2448
☆張瑞圖　行書西園雅集軸
　金箋。精。
　崇禎元年書於都下之審易軒
中，果亭山人瑞圖。
　精。

京1—3587
☆丁元公　行草書五絕詩軸
　紙本。
　款：吳興丁元公。
　佳。

京1—2350
☆朱之蕃　楷書東閣唱和詩軸
　紙本。
　萬曆丁酉書。

京1—2819
☆阮大鋮　行書七絕詩軸
　紙本。
　與畢湖目戶部感賦，似士揚先
生政。
　字方折，與前見者不同。

京1—6159
☆張惠言　篆書武侯語軸
　紙本。
　爲子寬書。

京1—3907
☆歸莊　行書七絕詩軸
　紙本。
　真。

京1—2818
☆范景文　行楷書赤壁賦軸
　烏絲欄。
　崇禎庚辰夏日書。

包世臣　行書軸☆
　紙本。

京1—3388
☆張風　書玉蜨梅詞軸

紙本。

真。

一方"張風之印"白文方印，甚精。

京1—5621

☆李方膺　公車北上七律詩軸

紙本。

乾隆十一年。

京1—6006

蔣仁　行書軸

紙本。

丙午二月。

京1—2887

☆邵彌　拂水山莊詩軸

金箋。

贈幼玉。

京1—1193

☆王一鵬　行書七絕詩軸

紙本。

李涉詩。

京1—4150

☆呂潛　行書七絕詩軸

紙本。

佳。

京1—5616

鄭燮　書東坡詩軸

紙本。小軸。

真而劣。

張瑞圖　行書唐人五律詩軸☆

莫是龍　行書五絕詩軸☆

紙本。

碎補。

京1—6023

☆錢坫　篆書陸法言切韻序中語軸

花箋。

佳。

京1—3588

丁元公　書石橋梧樹詩軸☆

紙本。

款：原躬。

京1—3457

王鐸　臨王廙帖軸☆

花綾本。
庚寅正月

京1—5969
☆鄧琰　篆書周易説卦傳軸
紙本。
辛丑五月。
三十九歲。
佳。

京1—3676
查繼佐　書七絕詩軸☆
綾本。
爲百貞年道兄。

京1—2279
葉向高　行書軸
綾本。
真而不佳。破補。

陸履謙　行書軸
履謙書似禹開。

京1—5820
汪啓淑　篆書春江曲軸
紙本。

京1—3395
鄒之麟　書謝坤翁壽言次韻軸☆
紙本。

京1—1663
許初　行書詩軸☆
紙本。
懍張都司作。

京1—5731
史震林　飛白書軸☆
紙本。

葉向高　書唐詩軸☆
絹本。
款：臺山高。

京1—1411
徐霖　書少陵四詩軸
紙本。
壬戌作。
字偶有章草波發。

京1—1764
錢穀　臨米蜀素帖四句軸☆
紙本。
鈐"子璧氏"。

字子璧，非叔寶，清初人。

魏裔介　書祝壽詩軸☆
　綾本。

京1—5474
金農　飛白楷隸書詩軸☆
　紙本。
　辛丑九日書。
　乾筆，罕見。

京1—3924
☆宋曹　書七言聯
　紙本。

京1—6486
虛谷　五言聯☆
　紙本。
　勖初上款。

京1—6399
費丹旭　書七言聯☆
　丁未作。

京1—1668
祝世祿　書五言聯☆
　佳。

京1—3673
查繼佐　行書集唐十二絕卷☆
　綾本。
　爲石翁書。

京1—5474
周紹　行書詩卷
　綾本。
　癸亥款。
　書受王鐸、傅山影響。

京1—2677
釋德清　行書五律句卷
　紙本。
　彭紹升、彭啓耀跋。

京1—4821
陳上善　行書詩卷
　紙本，烏絲欄。

釋鞠延　行書詩卷
　紙本。
　"溈山老衲。"
　周壽昌跋。

京1—1830
☆徐渭　書四鶯詩卷
　紙本。

青藤道士書於石楠山房。

文徵明　行書北山移文卷
紙本，烏絲欄。
嘉靖戊午八十有九。
項子京印僞，文印亦不佳。
舊做。

京1—4217
費密　題楊人萬小像詩卷☆
丙辰十一月二十日書。

劉墉　書江月五首並序卷
紙本。

京1—4045（柳隱詩部分）
☆錢謙益、柳隱　詩合卷
☆柳書嘉蓮七律詩。款：我
聞居士草。末書"雲間柳隱字如
是"一行。
在柳款後，是錢牧齋書《移
居》八首。
柳真而佳，精。錢僞。

祝允明　書詩卷
紙本。
朱之赤藏印。

明人書。裁去，加僞"允明"
二字款。

京1—3441
王鐸　書詩卷☆
白紙本。
丙戌端陽書。

京1—1722（《中國古代書畫目錄》
爲1723）
王穀祥　行書靜坐二首卷☆
佳。

京1—1331
文徵明　行書赤壁賦卷☆
紙本。
嘉靖癸丑南潯舟中漫書。
八十四歲。
真。

京1—2048
湯煥　北游稿詩卷☆
紙本，烏絲欄。
萬曆己亥。

京1—3451
☆王鐸　楷書詩卷

紙本。

順治六年書。謂"乙酉在秣陵作，今五載"云。

大字學顏，每行六字。

京1—4142

程浲　書詩卷☆

綾本。

癸卯作。

號箕山。

學王鐸。

京1—4709

☆石濤　書閣帖中文卷

綾本。

時丙子秋八月，清湘瞎尊者臨於青蓮閣下。

佳。

文徵明　書詩卷

紙本。

嘉靖癸丑春二月。

明人倣，頗似。

京1—1213

☆楊廷和　喜雨聯句詩卷

絹本。

正德庚辰。

佳。

詹景鳳　行書文並贊卷☆

紙本。

大字。真。

洪亮吉　書賜巨超序卷☆

紙本。

嘉慶八年書。

京1—1980

詹景鳳　行草千字文卷☆

紙本。

萬曆己亥。

王時敏等　書詩卷☆

紙本。

王時敏、吳偉業、吳克孝、王御、王摆、陳瑚、王撰、盛敬、曹延懿、顧梅、陸允正等。

京1—2969（陳洪綬書詩部分）

☆陳洪綬　書詩卷

白紙。

崇禎丙子。

三十九歲。

大字。

前有無款畫，金陵派。

京1—2778

☆黃道周　自書詩卷

綾本。

壬申正月廿六日燈下書。

四十八歲。

京1—2157

☆董其昌　書詩卷

藏經紙。

辛亥作。

五十七歲。

佳。

石濤等　跋尾卷

石濤，隸書，丙戌。

卓長齡。

祝允明　草書月賦卷

紙本。

後有王世貞、王世懋、董其昌、王穉登等題。

真而草率，紙滑。祝印僞，似後加。

京1—620

趙孟頫　書法華經卷

五行，行十七字，梵夾本。

七卷。

手書一至五卷，卷六至七其子由宸書。

有大德八年趙由宸跋，云其父發願寫《法華》，至五卷未竟，由宸補完之。

卷五末有溥光跋，亦云前五卷孟頫書，爲其法弟空菴書。

明人書籤。

字平平，卷一至五似一般經生書，卷六、七受趙孟頫影響，有趙意。

京1—5497

金農　書馬叔和傳册☆

紙本。九開。

京1—762

金德啓等　合册

☆金德啓。一開。雲峯老人。至元五年己卯。

☆沈度書《赤壁賦》。畫格，四開。工楷，無款，鈐“雲間沈度”白。

吳寬等。

羅崇本等　義訓堂傳册
宣德人。

京1—1116
☆費闔等　明人唱和詩册
二十七開。
十四家：倪岳、徐貫、焦芳、葉淇、白玢、司馬垔等。
焦爲劉瑾同黨。

京1—622
釋惠月　大方廣佛華嚴經卷第七十四
磁青紙，泥銀書夾心。
至元二十八年釋惠月題。

羅聘　録金農詩册☆
墨格稿紙書，裱册。

錢杜　松壺畫贊稿本册☆
後有自跋。

京1—6052
奚岡　臨蘭亭等册☆
紙本。八開。

又寫《陳情表》等。

京1—5498
☆金農　書題畫詩册
烏絲欄。十二開。

董其昌　行書詩册☆
紙本。六開。
真。

京1—1355
文徵明等　三吳墨妙册
十五通。
文徵明。
周倫，嘉靖癸巳。
金琮《赤壁賦》，壬寅三月，試張文寶全堅筆。
徐禎卿，陳沂，徐白臣，袁永之，王逢元，陳道復，王寵，王同祖，陳鎏，彭年。
末王世貞書《三吳墨妙》下册跋。

陳維崧等　清代博鴻册
陳維崧、杜訥、朱竹垞、徐釚、曹宜溥、米漢雯、吳任臣、潘耒、錢中諧、尤侗、毛奇齡、

李鎧、曹禾、陸菜、喬萊、汪
霦、沈筠、汪楫、馮勖、周清
原、徐嘉炎、崔如岳、趙作舟、
鍾璜、杜登春、毛升芳、方象
瑛、李澄中、朱鎬等，多清代
博鴻。

伊翁上款。

京1—2122
趙用賢等　詩册 ☆
　單片，十一開。

趙用賢、劉畿、程大倫（半
江，僞文之人，父子均造文書
畫）、徐時行、王延陵、杜大中、
周宗易等。

均萬曆間人。

京1—2592
宋珏　隸書風賦册 ☆
　灑金箋。七開。
　書於桐柏山房之芙蓉室。

一九八四年九月十七日
故宮博物院

邢侗　臨王獻之帖軸☆
紙本。
破碎。

王穉登　行書七絶詩軸☆
紙本。
楞伽山民題於左下。

京1—1941
☆申時行　行書五律詩軸
紙本。
落日雲中刹……
字在文徵明、王穉登之間。

☆張駿　行書詩軸
紙本。精。
文華殿直書於光禄之後堂，癸
酉冬日也。鈐"光禄卿"朱長、
"詞翰不工"白方。

京1—4941
☆高士奇　書五律詩軸
綾本。
丁丑春。落日平臺上……

大字，筆粗。

張瑞圖　菊花有懷等五律詩軸☆
紙本。大軸。
佳。

京1—4339
湯斌　柳林詩軸☆
綾本。
字有董意。

京1—2347
王衡　書五言詩軸
紙本。
主人不相識……
書在董、米之間。

京1—2853
☆倪元璐　書吳都賦文軸
綾本。
佳。

京1—3174
☆黄淳耀　書雜文軸
紙本。
士養氣節須剛方正……
大字粗筆，字有蘇意。與小楷

書不類。

京1—1556
☆居節　七律詩軸
紙本。大軸。
參差石勢壓中流……
學黃，極似文。

京1—5206
王澍　臨米帖軸☆
紙本。
璞齋上款。

京1—5560
唐英　行書七絕詩軸☆
紙本。
蝸寄唐英。字似陳奕禧、姚
姬傳。

京1—2682
☆曹履吉　行書五律詩軸
紙本。
齋居成之一。
字在米芾、王鐸之間。

京1—4274
☆朱夲　行書五古詩軸

紙本。
丞相邦之重……
晚年，八作兩點。

京1—4988
☆陳奕禧　書七絕詩軸
花綾本。
庚午上元。盡日松堂看書圖……
佳。

京1—5290
溫儀　臨王聖教序軸☆
紙本。
雍正四年。

京1—3678
陶汝鼐　書七律詩二首軸☆
允翁上款。
崇禎進士，字學米。

京1—4536
☆王武　緑牡丹詩軸
和宋牧仲之作二首。
"戊辰仲春，部下士吳趨王武
拜草。"
當爲牧仲撫吳時作。

京1—4572
吳興祚　渡黃河五律詩軸☆
　花綾本。
　辛未。鈐名印及"伯成"朱方。

京1—1696
☆文嘉　書七絕三首軸
　紙本。
　太湖石畔種芭蕉……己卯秋
日，茂苑文嘉。

傅山　書軸☆
　花綾本。
　"欸乃"誤"款乃"。僞。

京1—1571
☆王寵　行書五律詩軸
　紙本。
　野性山林僻……
　精。較平日爲放。

京1—5174
何焯　行楷書八言軸☆
　紙本。
　"郡國宮館百四十五……

京1—6061
☆奚岡　行書題畫詩軸
　灑金箋。
　李後主書太詩……
　脫"白"字。

京1—4071
☆王夫之　大雲山歌軸

京1—4207
☆梅清　五律詩軸
　紙本。
　新安諸子招遊城西爲鶴老書。

京1—2855
倪元璐　行書七言二句軸☆
　紙本。
　難爲青蠅爲杜仲……
　佳。

京1—2462
張瑞圖　書五律詩軸☆
　綾本。大軸。
　款：張長公瑞圖。

京1—2781
黃道周　行草五律詩軸☆

綾本。
丙子冬聞警出山，爲薇仲書。
黑。

京1—3720
☆程正揆　行書五律詩軸
綾本。
古殿焚香外……
精。

京1—5557
李世倬　行書詩軸
描花紅絹本。
書邵氏安樂窩。

京1—6204
黃均　行楷五律詩軸☆
紙本。

京1—1168
☆李東陽　行書甘露寺七律詩軸
紙本。
精。

京1—5072
汪士鋐　小楷書陸機文賦軸☆
雍正乙卯。

京1—2800
黃道周　書詩軸
綾本。
"同獻汝、子新過諸湖山有作
正之。"
"何如黃石公"、"亦號赤松
子"二繆篆朱文方印。

笪重光　書詩軸☆
紙本。
劣甚。

京1—1800
周天球　行書七絕詩軸
紙本。雙拼。
大字。咸池一卷合宮成……

于灝　書梁武評書軸
綾本。

京1—6302
湯貽汾　行書詩軸☆
紙本。
乙巳年書。

京1—1822
☆徐渭　行楷書畫錦堂記軸

綾本。

壬辰歲。

京1—2356

朱之蕃　楷書七言詩軸

紙本。

學顏書。

京1—1710（《中國古代書畫目錄》

爲1711）

☆王穀祥　行書自書詩軸

紙本。

嘉靖乙未，爲陸蒼厓詠並書。

佳。

京1—1620

☆王問　寶界山栖上歌卷

紙本。

仲山王問書於可吟亭。

大字，每行二字。

書法在文徵明、陳道復之間。

京1—3063

☆盧象昇　臨十七帖卷

綾本。

崇禎四年十二月爲晉台楊老詞

丈書。

京1—1497

☆陳淳　行書岳陽樓記卷

絹本。　精。

嘉靖戊戌，爲源東書。

《佚目》物，原名《源東圖》。

唐人　泥銀寫經

磁青紙。

初唐，高宗。佳。

京1—6188

張問陶　書舊作卷☆

紙本。

庚申三月書丁巳、戊午舊作。

張之佳品。

京1—1181

☆王鏊　處士陸翁墓志銘卷

陸俊，字伯良。王書時署銜爲

右春坊右諭德。

吳文之跋。

張靈跋，行草，書法似祝允明。

又燕仲義、陸師道跋。

京1—1428

☆李夢陽　自書詩卷

五色箋紙。

前一段矮，似配入。

子修使河西回爲賦三章。

嘉靖元年，爲太室先生書。

字有顏意，又似邊貢。

京1—1633

文彭　書雜花詩卷☆

徐渭引首。

隆慶壬申書。

重修龍興寺大悲閣記

萬曆四年劉效祖撰。

書人不詳。

京1—1410

☆王守仁　書奏稿卷

紙本。

草稿，辭封爵奏稿。

京1—1120

李應禎　書奏稿卷☆

紙本。

成化書。稿中年月有八年、九年、元年字樣。

文徵明跋。

京1—1793

周天球　書前後赤壁賦卷☆

金粟箋，烏絲欄。

嘉靖甲子。

五十一歲。

傅山　雜書卷☆

册裱卷。

末李瑞清跋，學劉石菴，甚肖。

京1—1814

張寰　自書詩卷

紙本。

嘉靖庚戌仲夏。

禿筆書。

京1—2221

☆董其昌　楷書王安石金陵懷古詩卷

細絹本。

無年款。

鈐“其昌之印”白方、“董玄宰”朱方。

玉印，字滯。

京1—1108

陳獻章　書詩卷

紙本。

成化壬寅書於韶州芙蓉驛。

京1—3132

楊汝成　行書方臺難陀庵碑記卷

紙本，烏絲欄。

京1—1156

陸釴　自書詩卷 ☆

紙本。二段。

字近王鏊。

京1—1619

王問　惠山寺示僧詩卷 ☆

紙本。

大字，每行二字。

學蘇，與前卷不類。

京1—3915

釋今釋　元誠道人傳卷 ☆

綾本。

康熙丁未。

鈐“釋今釋印”白、“澹歸”朱。

朱昂之　書詩卷 ☆

紙本。

學董。

京1—5195

朱容重　書畫錦堂記卷 ☆

乙亥書。

八大一家。有人謂其即八大，以書論，判然二人。可以物證。

京1—1662

許初　書前後出師表卷

金粟箋。

“乙卯，吳郡許初書。”

京1—2259

陳繼儒等　衆響齋印品記序彙卷

紙本。

陳眉公，董其昌，汪邦柱，崇禎己卯熊明遇，謝紹烈。

王文治、伊秉綬題。

京1—1178

☆王鏊　書祭陸翁文卷

紙本。

自題成化中作，二十餘年後書。

鈐“濟之”、“碧山學士”朱、粗邊。

京1—2192

董其昌　雜書卷

紙本。

癸酉嘉平七十九歲書。

《佚目》物。

京1—4573

吳興祚　自書詩稿卷☆

紙本，碧欄。

無款識。

秦松齡、顧貞觀、嚴繩孫題。

京1—1792

周天球　自書詩卷

紙本。

壬戌九月廿五日書。

四十九歲。

大字。佳。

京1—2089

趙南星　行書短歌行卷

紙本。

萬曆癸丑秋八月，爲華東先
生書。鈐"趙南星印"白方、"夢
白"白。

字從《十七帖》出，又微帶章
草意。

京1—1163

☆李東陽　自書詩卷

紙本。精。

書舊作呈宗之方伯，正德己巳
閏月四日。

六十三歲。

《佚目》物。

京1—2522

☆陳元素　楷書唐詩渭城少年行卷

烏絲欄。

"天啓丁卯清和雨窗。"

佳。

陸隴其　家書卷

小摺子。

封面印"副啓"二字。

京1—1661

許初　行草書唐詩卷☆

紙本。

乙卯春夜。

大字。不佳。

京1—1272

周倫　書五古詩卷☆

紙本。

苦媳婦、賢舅姑二首。嘉靖乙
未二月。

　字有近唐寅、沈周處。

京1—1827
徐渭　書千字文卷☆
　紙本。
　款：田水月書。
　佳。

京1—1166
☆李東陽　書題熨帛圖等詩卷
　絹本。
　"翰署餘情"。引首楷書自書。
　爲雲厓書。
　後吳寬跋，云雲厓爲顧天錫
　佳。字有黃意。

京1—1325
☆文徵明　小楷書赤壁賦卷
　紙本，畫格。
　嘉靖二十六年，七十八歲書。

京1—1180
王鏊　行書洞庭兩山賦卷☆
　紙本。
　無款。缺一百四十字。

周天球跋云"爲續成之，補
十五行"。（自"懷襄之世"起
爲補）

　彭啓豐跋。

京1—2865
☆周延儒　書五古詩卷
　紙本。
　崇禎壬午，爲井研陳先生書。

京1—1618
王問　草書詩卷☆
　紙本。
　嘉靖庚申春二月。
　佳。

京1—3082
張國紳　書蘭亭及天馬賦卷☆
　綾本。
　崇禎十年。

京1—1632
文彭　草書千字文卷
　紙本。
　隆慶辛未。

京1—2455
張瑞圖 晉秩司空開府淮上序册☆
灑金箋。十九開。
奉贈二翁南老先生。
佳。

京1—6498
趙之謙 篆隸書字課册☆
二十開。
壬戌五月二日、三日、七日、
九日、十日、十一日。

京1—1789
茅坤 書李文仲所寫百花歌册☆
五開。
萬曆丙戌七十五歲、七十七歲
書，書於玉芝山房。

京1—4238
☆朱�袞 書盧鴻草堂詩册
紙本。十九開。
丙寅立秋書，八作〉〈。
佳。

京1—1500
陳淳 書滕王閣序册
十六開。
壬寅秋書於五湖田舍。

京1—4598
惲壽平 雜册
黃毛導紙。十四開。
有占卜者，有詩稿。
趙懷玉跋。

京1—1413
☆徐霖 草書千字文册
烏絲欄。十九開。
嘉靖丁亥冬十一月。
鈐"徐氏子仁"白方、"快園
叟"朱長。

京1—1878
王世貞等 三家詩册☆
王世貞詩，七開，隆慶戊辰書。
王世懋，五開，隆慶壬申。
王穉登，二開。

一九八四年九月十八日
（請假）

有陶宗儀、馬琬字卷。

傅熹年

中國古代書畫

鑑定組工作筆記

傅熹年 著

李經國 林 銳 整理

第三冊

中華書局

一九八四年九月十九日
故宮博物院

京1—4829
米漢雯　行書五律詩軸☆
　花綾本。
　玉翁上款。
　即梁清標。

京1—4680
李天馥　書題畫七絕詩軸☆
　紙本。
　真。

京1—4232
☆汪琬　贈王漁洋之任揚州序軸
　綾本。
　程周量題詩塘。
　真。

京1—4026
魏裔介　行書七言詩軸☆
　綾本。

京1—5740
徐堅　隸書詠東坡雪浪石軸☆
　紙本。

庚寅，爲楚卿。

法若真　書詩軸
　綾本。

京1—3059
張翀　書壽詩軸☆
　似傅山。

京1—1997
☆莫是龍　書五律詩軸
　紙本。
　佳。底子暗。

京1—6060
奚岡　行書五律詩軸☆
　紙本。
　遙下舟中拜……
　佳。

京1—4286
姜宸英　行書杜詩軸☆
　絹本。
　過何將軍園林二首。

京1—4289
傅眉　書唐人樵徑詩軸☆

綾本。

左車上款。

京1—4039

魏象樞　書詩軸☆

綾本。

乙丑冬日。

僕源　書七絕詩軸☆

紙本。

明益世子僕源。

學文。

京1—4954

何元英　書七絕詩軸

綾本。

丙辰初夏。

董、米之間。

趙執信　行楷書軸

紙本。

京1—3177

☆鄺露　行草書唐人七絕詩軸

紙本。

楓岸蕭蕭落葉多……

破。

京1—5604

鄭燮　行書雜記軸

紙本。

乾隆癸酉，贈吳雨田。

不佳。

京1—3909

☆施閏章　自書詩軸

綾本。

辛酉春。玉翁上款。

字方長，似曹溶。

京1—6706

皇甫欽　書遊仙七絕詩軸

紙本。

陳洪綬　行書軸

紙本。

偽。

京1—3911

曹溶　書備兵詩之一軸☆

綾本。

丁未。履貞上款。

京1—1802

周天球　行草五律詩軸☆

紙本。
大字。真。

京1—2281
葉向高　行草書登攝山七律詩軸☆
綾本。
款：臺山。

京1—4083
王無咎　書歐陽詢帖軸
綾本。
湯翁上款。

京1—4066
☆龔賢　行書七律詩軸
紙本。
疑偽。

京1—2357
朱之蕃　茶寮五絶詩軸☆
紙本。

京1—5313
繆曰藻　書詩軸☆
甲辰春，爲令有親台。

京1—6307
☆陳鼎　行書軸
四六二句。
鈐 "寶公氏"、"黄山白嶽間
人"。
作八大傳之人。

京1—1054
☆張弼　書登遼舊城詩軸
紙本。
成化戊子。

☆佛説大乘稻秆經
首殘。
天福四年款。

深悲經卷第三
黄紙。
無款。
有瓜河州印。
盛唐。

京1—194
☆白鶴觀　爲皇帝寫慈善孝子報
恩成道經序一卷
"天寶十二載六月日，白鶴觀
爲皇帝敬寫。"在末尾，字肥。

摩訶般若婆羅密經卷二十七
　　隋人書。

京1—2864
孫傳庭　游五臺詩卷☆
　　紙本。
　　甲戌菊月，爲劉遜翁書。
　　款：西溪主人孫傳庭。

京1—1812
朱曰藩　行書卷☆
　　五色箋。
　　前有楷書，精。
　　爲箬溪書，戊申中元日，朱曰藩書。
　　前一小楷用印格紙書，亦與草書非一人。

京1—1071
☆沈周　書詩卷
　　二段。
　　辛酉。
　　舊倣。
　　前有畫僞。
　　謝、徐以爲眞。

京1—1151
沈鍾、俞振才　書詩卷☆
　　灑金箋。
　　沈鍾，弘治元年。後又一段。
　　俞振才二段。

京1—964
☆朱高熾　書二開
　　黃研花蠟箋。
　　洪熙元年正月五日。
　　佳。字有宋克意。
　　即《佚目》中明三帝書卷中之殘片。

姚廣孝　書跋殘卷
　　鈐“道衍之印”、“斯道”、“獨闇”，均白方。
　　宣統諸印。

京1—1656
劉昺等　題詩卷☆
　　劉昺、戴習、高達善、傅同虛、鄭雅、蔣希韓、張正卿、樓玄、趙良裕、張美和、黃遠、徐衡、徐宗器、江良悌、王璉、湯常、胡定、胡原範、湯岳、儲惟德、聶鉉。

前一小畫，後配入，僞題曹
雲西。

京1—1408
王守仁　家書卷 ☆
　四段。
　真。

京1—1507
陳淳　書詩卷 ☆
　灑金箋。
　有毛懷題。
　大字。粗俗，疑舊倣。

湛若水　書詩卷
　紙本。
　無款。末有"湛若"朱印，在
紙邊，是截尾加印。
　大字。字舊，文有題白沙事，
需核對他書。

京1—1832
徐渭　行書梅花賦卷 ☆
　紙本。
　真，紙霉。

京1—3180
萬壽祺　書詩卷

陸居仁　書卷
　紙本。
　至正甲辰立夏日。
　與楊鐵崖合卷，只餘此段。

豐坊　篆書徐騎省千文歌跋卷

京1—2440
張瑞圖　行書蕭大圜言志書卷
　天啓乙丑。

京1—1788
俞允文　書紹古詩卷
　紙本。

京1—1711（《中國古代書畫目錄》
爲1712）
☆王穀祥　行書題陳梓吾武陵精
舍六景卷
　紙本。册改卷。
　嘉靖辛丑，爲楚東書。

京1—1300
☆文徵明　次韻王履仁游玄墓七

詩卷
　金粟箋，烏絲欄。
　辛巳十月既望書。
　五十九歲。
　《佚目》物。

李芾等　書卷

文徵明　梅花詩卷
　嘉靖丁酉三月。
　大字。學黃，舊倣。

文徵明　小楷千字文卷
　嘉靖丁酉書。
　前有王稺登引首，題：爲子愿
執法書。金粟箋。
　應是以引首配以僞書，有加鈐
邢侗僞印，以實子愿之名。

京1—1828
徐渭　書千字文卷☆
　紙本。
　真。

京1—1634
文彭　書古詩十九首卷☆
　隆慶壬申書。

各體，下注各家之號。

京1—1324
文徵明、陳淳、邵彌　三家詩
册☆
　直幅，七開。
　文徵明，補菴上款。

豐坊　詩册
　紙本。二開。
　真。

京1—3917
釋今釋　書册
　六開。

京1—3855
冒襄　書母儀册☆
　紙本。十四開。
　七十歲書。
　真。

京1—1981
詹景鳳　行草千文册☆
　三十二開。
　每面三行，大字。
　萬曆己亥。

京1—5265
蔣衡　草書雜書册 ☆
　二十開。
　臨帖三種。
　雍正庚戌十月金農隸書跋。
　四十四歲。

京1—3895
法若真　草書册

十七開。
真。

京1—5793
梁同書　楷書千字文册
　十六開。
　乾隆二十四年書。
　後又有六十九歲題。

一九八四年九月二十日
故宮博物院

蔣仁　行書臨王羲之尺牘軸
　紙本。
　大軸。

京1—1840
☆徐渭　行草書軸
　紙本。
　無款。二行。夏讀書趁暑清……
　大字。佳。

☆釋普荷　行書軸
　紙本。
　二行。
　佳。

京1—5985
方輔　行書軸☆
　紙本。
　題：鄧石如、程易田集小菴爲
此句。

京1—5978
☆鄧琰　篆書曹丕自叙軸

　紙本。大軸。
　精。

鄭燮　書七律詩軸☆
　紙本。
　爲勵堂書。
　李一氓物。
　真，散漫。

京1—6034
☆黃易　隸書婁壽碑軸
　紙本。
　李澐邊跋。
　佳。

奚岡　行書林逋詩軸☆
　紙本。
　爲墨顛書。
　佳。

張瑞圖　行書五絕詩軸
　紙本。
　真。

京1—4804
釋海明　行草書軸☆
　紙本。

七言二句。
真而佳。

京1—6373
何紹基　篆書軸
　李竹朋上款。
　真而劣。

京1—4167
鄭簠　書劍南詩軸☆
　紙本。
　庚午春歸日書。

京1—5435
李鱓　行書七言詩軸☆
　友人侵晨過訪……雍正乙卯嘉
平月，爲西黍書。
　五十歲。
　真。

蔣仁　臨王帖軸☆
　紙本。
　款：空實居士仁。

京1—5534
☆高翔　隸書廬山諸道人遊石門
詩軸

紙本。
　鈐“高翔之章”、“西唐山人”。
　倣鄭谷口。佳。

姚鼐　書王維詩軸☆
　紙本。
　空山不見人……
　真。

京1—6042
奚岡　隸書趙子固故實軸☆
　粗絹本。
　乾隆壬寅。

京1—6318
趙之琛　臨譙君碑軸☆
　紙本。
　真。

黃易　隸書漢廬江太守碑軸
　紙本。
　疑僞。

京1—2375
婁堅　行書李白廬山詩七絕軸☆
　紙本。

京1—5162
王原　書送馬雋伯之任詩軸☆
　綾本。
　號西亭，約清康熙間。

鄧琰　行書七律詩軸☆
　紙本。
　丁巳秋。
　真。

京1—5503
☆金農　隸書乙瑛碑軸
　紙本，畫方格。
　佳。字向左側斜。

京1—6355
鄧傳密　隸書心經軸
　紙本。
　重光作噩（辛酉），爲靜修上
人書。

祁豸佳　行書詩軸☆
　紙本。

京1—6078
劉大觀　行書五古詩軸☆
　紙本。

庚戌。
嘉慶時人。

京1—3999
☆龔鼎孳　行書五律詩軸
　綾本。
　履貞上款。

京1—5014
查昇　行書軸☆
　黃紙本。
　學趙。佳。

京1—6084
鮑桂星　行書歸去來辭軸☆
　紙本。

京1—6416
☆鄭珍　書東坡語軸
　紙本。
　學蘇。佳。

京1—4823
閻允吉　行書軸
　綾本。
　乙丑。伯翁上款。
　康熙時蕭縣知縣。

☆方以智　行書七絕詩軸
　紙本。
　款：浮廬愚者智。鈐"浮山愚
者以智"白方。

陸紹曾　隸書與蘇武書軸
　紙本。

京1—3459
☆王鐸　行書杜甫空囊詩軸
　綾本。
　庚寅九月初五日，爲魯老道
盟書。

京1—5979
鄧琰　楷行書王褒僮約五言詩
軸☆
　紙本。
　有圈點。

京1—6198
阮元　行書滇園栽花五律詩軸☆
　紙本。

京1—3677
查繼佐　行書七絕詩軸
　紙本。

　款：敬修繼佐。
　湖南亭館水痕清……

京1—5476
☆金農　書孫知微傳軸
　紙本。
　乙卯三月，爲遂州學長作。

京1—5975（《中國古代書畫目錄》
爲5974）
☆鄧琰　書七言聯
　不知明月爲誰好，時有落花隨
我行。甲子長至。翰風上款。
　佳。

京1—2467
☆張瑞圖　行書七言聯
　到客剪蔬聊作供……
　佳。

京1—5980
☆鄧琰　隸書七言聯
　花底可傳新樂府……

京1—1880
王世貞　行書贈王十嶽詩卷☆

紙本。
佳。

陳繼儒　書白龍潭詩卷
紙本。
甲子十月。
真。

張廷濟　八股文稿卷
碧欄，十行稿紙。
道光二十四年作。
鈐“張廷濟叔未甫藁書”朱方。

京1—1404
☆王守仁　銅陵觀鐵船詩卷
紙本。
正德庚辰春分獻俘還自南都，
舟次銅陵書。
大字有瘦金意。

京1—1494
☆陳淳　行草書游西湖詩卷☆
紙本。
丙申中秋，爲雪墅錢君書。
五十四歲。
大字佳。紙潔如新。

京1—2780
☆黃道周　行楷書榕頌卷
紙本。
崇禎乙亥書。鈐“黃道周印”
朱方、“幼玄”朱方。
莫友芝藏印及騎縫印。

京1—6529
江湜　行書詩卷
黃紙。小段。
陳叔通物。
鄭孝胥爲陳題。

羅隱　書謝賜錢券表卷
僞，清人僞。
資。

錢謙益　贈獻明張翁七秩詩卷
紙本。一開，册改卷。

高翔　隸書八言聯
挖改。
真。

京1—2784
黃道周　小楷書孝經正本卷☆
綾本。

辛巳書。

京1—6388
周濟　書鄧石如集賢關鶴塔銘並序卷☆
　紙本。
　道光十二年。

京1—2435
張瑞圖　書後赤壁賦卷
　綾本。
　天啓甲子。
　真。

法式善　書詩稿卷☆
　鈔件。

京1—929
沈度　書視聽言動四箴卷
　藏經箋。四開裱卷。
　無款。每幅下有"沈度私印"白方。
　又一段沈度隸書，則畫方格。
　末沈粲一段，書端硯詩，宣德五年。
　五璽。
　精品。

京1—4225
吳山濤　行楷自書西塞詩卷
　綾本。
　七十一歲書。

京1—2675
釋德清　書示寒灰奇小師住山法語卷
　紙本，烏絲欄。
　丁巳上元後，憨山老人手書。

楊維禎　行書三雲所志詩卷
　紙本。
　至正壬寅書。
　摹本。

京1—1412
☆徐霖　書演連珠卷
　前隸書引首，自書，在灑金石青紙上，紙極精。
　正德丁丑夏五月八日，吳郡徐霖奉爲東園公書。

京1—1004
☆朱瞻基　新春詩中秋詩喜雪喜普應禪師至詩卷
　鈐有"欽文之璽"。

前有黃灑金箋大字引首“御製”二字，題宣德四年賜普應禪師。鈐“廣運之寶”。

京1—6352
龔自珍　書冊
　十三開。

陳鶴、邢侗、祁豸佳　書冊

京1—2155
董其昌　行書樂志論冊☆
　綾本。十二開。
　辛亥。
　陳眉公跋。

一九八四年九月二十一日
故宮博物院

張太平　書七言聯
　乾隆丁未，七十九歲書。

錢林　書八言聯

莫友芝　書七言聯☆
　清風偶與山阿曲……

京1—6378
吳熙載　書八言聯☆

京1—5401
高鳳翰　隸書七言聯
　爲柞邨書。乙卯款。
　省些口舌培元氣，留點精神對
古人。

吳其濬　書七言聯
　爲夕庵書。

京1—6068
馮敏昌　隸書七言聯☆

莫友芝　篆書七言聯☆

劉大觀　七言聯☆
　嘉慶款。

吳熙載　篆書八言聯☆
　雨生上款。
　佳。紙破。

京1—6343
伊念曾　隸書七言聯☆
　咸豐己未。
　學乃翁，字不勻，劣。

林則徐　行書七言聯☆
　蠟箋。
　真。

林則徐　行書七言聯☆
　程序伯上款。
　即程庭鷺。

京1—6383
程荃　篆書四言聯☆
　紙本。

京1—6297
翟雲升　隸書屏☆

紙本。四條。
戊戌。

楊沂孫　篆書夏小正屏☆
紙本。四條。

京1—2848
姜逢元　行草書山居五言詩軸☆
絹本。

姚鼐　行書軸
亞如上款。
真。

京1—6537
黃士陵　篆書橫披☆

京1—5948
桂馥　隸書八字橫披☆
紙本。
上天作命……
佳。

京1—3646
釋今覿　書七言詩卷☆
廬山僧今覿。
清初廬山僧。

京1—3656
党崇雅　行書詩軸☆
花綾本。
清初貳臣。

祁豸佳　行書軸☆
紙本。
劣。

范大澈　書詩卷
紙本。
字是清人，非明人筆。

京1—6382
程荃　篆書橫披☆
丁酉。

京1—2408
范鳳翼　書水閣詩軸☆
綾本。

黃衮　行書詩軸☆

魏學誠　書七絕詩軸☆
學蘇。

京1—2789
黄道周　行書五言詩軸
綾本。
甲申端陽書。

查繼佐　行書軸

京1—5817
蔣士銓　行書軸☆
紙本。
《哀江南賦》?

京1—2903
黄衍相　草書詩軸☆

吴大澂　篆書格言軸☆
畫冰梅蠟箋。

何元英　行草五古詩軸☆
綾本。

京1—4164
王弘撰　行書五律詩軸☆
綾本。
　款：華山王弘撰。

傅山　書五律詩軸

紙本。大軸。

京1—6069
黎簡　書東坡論書軸☆
紙本。

京1—3660
莊念祖　書詩軸
綾本。

京1—3103
劉若宰　行草書軸

劉元士　草書軸
花綾本。
涿鹿人。

京1—5722
莊寶書　行書自書詩軸☆
癸卯。
無錫人。

京1—3849
南洙源　行書集唐七言四句軸☆
花綾本。
明清之際。

京1—928
趙謙　行書自書詩軸☆
　花綾本。

京1—5736
黃叔琳　楷書軸
　絹本。

京1—6040
黃丹書　行書軸
　紙本。
　鈐"虛舟道人"。

京1—4940
吳雯　行書寄李元昇詩軸☆
　劣，真。

京1—2267
陳繼儒　行書詞軸
　灑金箋。

傅山　書詩軸
　侯寶璋物。
　偽。

文震孟　行書七言二句軸☆
　真而佳。

京1—2550
文震孟　書西園公讌詩軸☆

京1—6701
李善樹　行書詩軸☆
　紙本。

京1—4315
許友　草書五律詩軸
　紙本。

錢灃　四愁詩軸☆
　紙本。

京1—5481
金農　隸楷書七絕詩軸
　紙本。
　近作畫梅詩。丙子三月，允植
上款。
　佳。

京1—2426
米萬鍾　書湛園花逕詩軸☆
　紙本。

京1—6520
黃鈺　書放翁詩軸☆

京1—6354
鄧傳密　篆書屏
　八條。
　丁巳。

京1—3118
阮玉鉉　書董太夫人七十壽詩軸☆
　學米。其多偽造米書。

京1—1369
文徵明　行書五律詩軸
　經旬寡人事……
　真。

京1—6296
翟雲升　隸書橫披☆
　紙本。
　丁亥。
　佳。

桂馥　隸書橫披
　紙本。
　庚申款。
　大字。真。

京1—2661
范之默　行書秋興八首詩卷☆

紙本。矮卷。
萬曆甲寅。

京1—5828
王文治　行書快雨堂臨書卷
　紙本。
　己酉。

范風仁　草書卷☆
　紙本。
　學祝而劣。

京1—2436
張瑞圖　行書五遊篇卷
　花綾本。
　天啓甲子。

京1—3616
蔣明鳳　行草書續書譜卷
　綾本。
　吳興人，明末。

京1—3085
余紹祉　草書遊牛首山詩卷☆
　紙本。
　崇禎己卯。

京1—5204
王澍　摹石鼓文卷☆
　翟大坤引首。

朱正己　草書千字文卷
　紙本。
　萬曆戊戌。

京1—1447
呂柟等　送何柏齋北上序卷☆
　紙本。
　呂柟。嘉靖七年。
　劉𤩽。上黨人。
　鄒守益。

京1—5190
趙執信　臨赤壁賦卷☆
　紙本。
　丁亥，爲香松主人書。

京1—4822
閔奕仕　行書詩卷☆
　綾本。
　甲子款。
　學米。

京1—1110
陳獻章　行書七律詩卷
　紙本。
　弘治癸丑冬，石翁在貞節堂書。
　茅龍書。真。

黃衮　行書詩一段

京1—2700
馮玄鑑　行書詩卷
　紙本。
　甲子。
　晚明人。

京1—2845（夏允彝題跋部分）
董其昌　書臨帖卷
　金箋。
　董爲夏允彝臨大令《九帖》。
　夏允彝題，丁丑。

劉墉　雜書卷
　灑金箋。
　有"飛騰綺麗"印。
　又書趙《太湖石贊》一段。蠟
箋。真。

程京萼　行書卷

紙本。
康熙丙子。
有米意。

京1—2302
謝肇淛　書夏日新齋雜興六言詩卷
　絹本。
　壬寅清和書。

京1—1499
陳淳　行書春夜宴桃李園序卷
　紙本。
　壬寅初夏書於五湖田舍。

京1—1741（《中國古代書畫目錄》爲1742）
☆羅洪先　自書夜坐詩十章卷
　紙本。

京1—6186
張問陶　行書題羅聘鬼趣圖册☆
　七開。
　嘉慶二年。
　山尊上款。

京1—5753
劉墉　楷書奉勅書群臣詩册☆
　小册，七開。

京1—6410
戴熙　書杜詩册☆
　紙本，方格。六開。
　學柳。

梁同書　書硖石白刺史祠册☆

京1—3967
查士標　行書千字文册☆
　三十一開。
　大字。真。

京1—2446
張瑞圖　書辰州奇石詩册
　綾本。十六開。
　丁卯書。

孫原湘　行書詩册
　乾隆款。

明人　書張雨詩册
　版心下有"是岰山房"四字，碧欄。舊書裱册頁。

京1—5808
梁同書　書蘭第錫墓志銘册 ☆
　十七開。

曹懋堅　書吳陵牡丹曲册
　道光人。

京1—5823（錢大昕題詩部分）
清佚名　夜游林屋圖册 ☆
　十一開。
　無款。
　錢大昕書引首並題。
　洪亮吉、戈襄、潘奕雋、袁
廷檮、鈕樹玉、瞿中溶、錢東塾
等題。

京1—2372
婁堅　書丘先生墓志銘册 ☆
　十七開。
　丁未五月。

京1—6118
伊秉綬　書詩册

　十開。
　嘉慶十年書於宣南賈家胡同。

京1—6364
何紹基　書廬江徵士吳君墓志銘
册 ☆
　六開。

京1—2254
陳繼儒　書自書詩册 ☆
　紙本。八開。

京1—2782
黃道周　書長安偶作詩九首册
　紙本。九開。
　崇禎十年閏月書。挖上款。

京1—1525
何景明　書自書詩册
　二十七開。
　正德乙亥。
　首及詩尾各缺一段，款在另一
頁，然是一紙一手。

一九八四年九月二十二日
故宮博物院

京1—6411
戴熙　書八言聯☆
　描雲黃蠟箋。
　楚江上款。

周升桓　書七言聯
　嘉禾人。

李鴻章　書七言聯

京1—6262
蔣祥墀　書七言聯
　灑金蠟箋。

林則徐　書七言聯☆
　廣堂上款。

陳鴻壽　行書七言聯☆
　單款。

京1—6345
周爾墉　書七言聯☆
　菊溪上款。

祁寯藻　書十言聯☆
　同治元年。單款。

京1—6133
錢泳　隸書七言聯☆

孫星衍　篆書七言聯
　單款。春風大雅能容物……

京1—6418
陳澧　書七言聯
　鏡如上款。

京1—5209
王澍　書五言聯
　舊裱。

沈葆楨　書七言聯☆
　紅灑金魚子箋。
　爲敦庵書。

京1—5075
汪士鋐　書七言聯☆
　琴古無弦惟我撫……

京1—6335
許乃普　行書八言聯☆

七十九歲。仙舫上款。

潘祖蔭　書八言聯
　單款。

左宗棠　書七言聯
　偶逢疏雨書紅葉……

京1—6381
吳熙載　篆書四言聯
　蓮白上款。

京1—5818
蔣士銓　行書七言聯☆
　坦園上款。

京1—6375
何紹基　行書八言聯☆
　粉蠟箋。
　輔亭上款。

京1—6329
程恩澤　篆書七言聯☆
　道光乙酉。
　徐石雪物。

祁寯藻　書七言聯☆

閉户著書多歲月……
　徐石雪物。

張惠言　篆書聯
　"邛上"作"刊上"。僞。

京1—6333
許槤　篆書八言聯☆
　絹本。
　甲辰。振軒上款。
　字方扁，填滿如美術字。

京1—6668
嚴復　行書軸☆
　紙本。
　佳。

京1—4826
薛開　行書杜詩横披
　戊午。鈐"薛開之印"、"展心氏"。
　清初。

吳熙載　篆書陶弘景七言詩横披

申涵光　書軸
　二段方幅裱軸。

真，似傅山。

張允良　草書軸
綾本。
清初，嶺南人。

任仲周　行書軸
綾本。
清初。

京1—6191
張問陶　行楷書酒瓢詩軸☆
紙本。

程恩澤　行書軸☆

京1—3643
侯方巖　行草書七律詩軸☆
綾本。

京1—5698
齊召南　書司空圖詩品軸☆
真。

京1—6015
錢樾　書題畫軸
莘圃上款。

京1—5813
梁國治　行書七絕詩二首軸
紙本。

京1—6270
吳榮光　行書七言詩軸☆
紙本。
丁丑三月。

彭睿壎　行書詩軸☆
清初廣東人。

楊法　行草書軸
紙本。小軸。
上元楊法書於川上。

京1—6740
郭棻　行書七絕詩軸☆
內明上款。

京1—3446
王鐸　行書五言詩軸☆
紙本。
丁亥八月。

京1—5475
金農　草隸書王彪之井賦軸☆
　乙巳。

京1—6205
陳希祖　行書軸☆
　描畫黃絹本。
　辛未。

京1—5958
張燕昌　飛自書軸
　紙本。
　乙丑，爲越凡作。

孫芝蔚　行書軸
　綾本。
　與孫枝蔚爲二人。

英和　行書軸
　灑金箋。

京1—6290
包世臣　書東坡語軸☆
　紙本。

彭睿壦　行書軸
　挖上款。

京1—4151
呂潛　行書七絕軸
　紙本。
　八十五耘叟呂潛。

張介　書軸
　絹本。
　傅山後學。

京1—5942
陶南望　書詩軸☆
　爲士老親家書。
　粗俗。

京1—1568
王寵　行書秋日山齋古詩軸
　紙本。
　己丑書。
　三十二歲。
　藏經箋，二幅接，上半拼。紙
暗，大字滯，可疑。
　細視，小字甚佳，恐仍是真。
藏紙僞，印敝，大字滯，故啓人
疑竇也。

京1—6306
陶澍　臨米張季明帖軸☆
　紙本。

宋曹　行書軸☆

京1—5519
黄慎　行草書七言詩軸☆
　紙本。
　"八十叟黄慎。"

京1—2106
邢侗　臨王獻之鵝羣帖軸
　紙本。
　二行。

張瑞圖　行書白紵歌卷
　天啓乙丑。

劉墉　行書嚴君平故實卷☆
　紙本。二段。

京1—5517
黄慎　書自書詩卷☆
　乾隆庚辰秋八月。
　真。

許�　書卷
　款：雪山許弻。

耆英　書柳文等卷
　紙本。
　丁晏、陳國瑞跋。

文徵明　春夜宴桃李園序卷
　襲衣裱。
　大字。舊倣。

京1—3998
龔鼎孳等　書詩卷
　龔鼎孳、曹溶、笪重光、陳
允衡、張學曾、杜濬、余懷、周
容、吳穎等。

京1—3448
王鐸　自書詩卷☆
　綾本。
　己丑六月。

梁同書　行書古詩十九首卷☆
　爲孔繼涑書。

陳奕禧　雜書詩卷

京1—1531
顧可文等　行書詩卷☆
　　顧可文、倪觀、張選、顧起維、王元勛、顧可久、王澤、王召、王問等。
　　王問並篆書引首。
　　爲劉珏《春江圖》之引首及題，畫後配。

北朝殘經一卷
　　五段。
　　羅振玉藏。

朱翊鑲　臨閣帖卷
　　紙本。
　　有鎮國將軍印。

京1—5933
翁方綱　行書臨帖卷
　　黃紙本。
　　己未。

京1—5745
劉墉　雜書卷☆
　　用藏經紙背。
　　庚戌款。

京1—4280
姜宸英　楷書臨黃庭經卷
　　紙本。
　　丙子。

京1—885
元佚名　摹林藻深慰帖卷
　　紙本。
　　徐宗浩長跋。
　　亦有"紫芝"白文印，非元印。
　　裴伯謙以之入石。

陳繼儒　書詩卷☆
　　紙本。
　　大字。佳。

錢伯坰　臨樂毅論西園雅集記卷☆
　　紙本。
　　乾隆五十五年。

京1—3509
祁豸佳　行書録古歌行卷☆
　　綾本。
　　壬戌八十九歲作。

一九八四年九月二十四日
（請假）

一九八四年九月二十五日
故宮博物院

趙孟頫　六體千文卷
　　紙本。
　　延祐七年。
　　前隔水崇禎十五年韓逢禧題。
　　後有董其昌跋。
　　僞，明人。

京1—1417
徐霖　篆書卷
　　絹本。
　　大字，每行二字。
　　佳，字圓勁。

京1—6126
王芑孫　書自書詩卷☆
　　紙本。
　　嘉慶七年。
　　後曹墨琴小楷。
　　真。

京1—6319
郭尚先　楷書黃庭內景經卷
　　紙本，方格。

道光四年，爲笛生書。
　　佳。

京1—1773
黃姬水　草書詩卷
　　紙本。
　　鈐“黃生”白、“志淳父”白方。
　　有潤飛、清愛堂印。畢瀧舊藏。
　　佳。

京1—1445
陸深　行書瑞麥賦卷
　　紙本。
　　分上下卷，款在尾書“雲間陸
深撰”。
　　學趙，有黃意。佳。

京1—1189
☆楊一清　行書自書詩卷
　　紙本。
　　嘉靖壬午。款：邃翁。
　　大字。

京1—4293
朱彝尊　隸書臨曹全碑卷
　　紙本。
　　七字一行。

康熙壬午七十四歲，爲宋西陂書。

邵寶　書吳匏菴東莊雜詠詩卷
　　紙本。
　　爲復齋書。

京1—2450
張瑞圖　書聖壽無疆詞卷☆
　　金箋。
　　崇禎己巳。

京1—1174
金琮　書詩卷☆
　　紙本。二段。
　　弘治六年，爲以言録四先生詩。
　　後一段，尺牘，大字粗筆。

京1—2666
陸士仁　四體千字文卷☆
　　紙本，小格。
　　萬曆甲寅、乙卯、丙辰。

莫如忠　書自書詩卷
　　粉箋。

京1—932
沈度等　書詩札卷
　　沈度隸書岑參《漁父詩》。
　　吳寬一，祝允明二，唐寅三（內一早年，一粗筆），徐禎卿一，文徵明二，王寵一。
　　陳道復、周天球等跋。
　　佳。
　　《佚目》物。

京1—1770
☆莫如忠　泛泖詩卷
　　款：中江莫如忠書。鈐“九三逸人”、“如忠屬草”。
　　又一段。

京1—1153
徐蘭　隸書謝安像贊卷
　　紙本。
　　成化十九年書。商輅撰文。

京1—1137
☆吳寬　行書東園詠菊詩卷
　　紙本。
　　沈周和，署“八十一翁”。

徐渭　行書詩卷

粗絹本。

萬曆八年……

"清藤山人渭書於櫻桃館中。"

鈐"湘管齋"朱、"青藤道士"。

京1—5579

☆張照 行草書東坡二詩卷

紙本。

大字。佳。

京1—1455

☆蔡羽 書解縉詩卷

紙本。

嘉靖丙申書。

十五年。

京1—1877

王世貞 行書靈巖晚眺詩卷

紙本。

乙丑作。

四十歲。

蔡玉卿 書孝經卷☆

錢大昕、阮元跋。

京1—6439

楊沂孫 篆書屏

紙本。四條。

庚午書。

京1—6123

伊秉綬 隸書五言聯

爲鑑之書。

京1—1942

中時行 行書看牡丹詩軸☆

灑金箋。

去上款，次行下拼補入。

真。

趙宧光 草篆書軸

紙本。二行。

京1—6500

趙之謙 書心成頌軸

紙本，方格。

同治乙丑。

王文治 行書軸☆

紙本。

佳。

楊賓 行書七絕詩軸

京1—5535
高翔　隸書鮑參軍行樂府詩軸
　　學鄭谷口。

包世臣　行楷書軸
　　紙本。
　　大字。

京1—2340
☆邢慈静　書臨龍保帖
　　綾本。
　　邢侗代書。

☆王寵　行書五律詩軸
　　紙本。

京1—1639
☆文彭　書五律詩軸
　　紙本。
　　舊日西湖路……

京1—5946
☆桂馥　隸書軸
　　紙本。
　　爲王芑孫書。

京1—3499
☆釋普荷　行書九日七絕詩軸
　　紙本。
　　佳。

京1—968
沈藻　楷書黃州竹樓記軸
　　紙本。精。
　　宣德元年丙午。

京1—6017
巴慰祖　隸書軸
　　紙本。

京1—1182
王鏊　書五律舊作一首軸
　　紙本。
　　寫全銜。

京1—6095
永瑆　楷書詞林典故序軸☆

京1—5417
高鳳翰　行草書五古詩軸☆
　　紙本。
　　爲其壻書。

周天球　書詩軸☆
　紙本。

京1—6190
張問陶　行書軸☆
　紙本。
　梧原上款。

京1—6108
孫星衍　篆書古詩軸
　灑金箋，方格。
　壬子年古詩四首之一。
　藏園老人藏。

京1—6023
☆錢坫　篆書軸
　紙本。

京1—4119
☆方亨威　行草書臨王帖軸
　紙本。
　乙卯。

京1—5618
丁敬　隸書五律詩軸
　紙本。

吳熙載　臨鄧完白篆書軸☆
　紙本。

京1—3070
眭明永　書柳永詞句軸
　紙本。
　楊柳外，曉風殘月。

京1—5934
翁方綱　行書自書蘭亭考軸☆
　紙本。
　庚申。

京1—6033
黃易　隸書臨張遷碑軸☆
　紙本。
　真。

京1—6107
法式善　行書四言句軸☆
　紙本。
　張允中物。

蔣衡　行書孫一元佚事軸
　紙本。

傅山　書五言詩軸☆
　綾本。

京1—1232
祝允明　書七律詩軸
　紙本。
　壽毛礪菴詩。癸未。

京1—5454
汪士慎　隸書七古一章軸☆
　紙本。
　雍正三年。

鄭燮　行草書七律詩軸☆
　紙本。
　爲龍眠主人書。

京1—5479
金農　隸楷書相鶴經語軸
　紙本。
　壬申書。款：秋林居士金農。
　已印日曆。

京1—5576
張照　行書軸☆
　紙本。

京1—4992
陳奕禧　行書唐詩七絶軸☆
　紙本。
　丁亥六月。

京1—5074
汪士鋐　題采石圖軸☆
　爲東巖書。

米萬鍾　行書軸☆
　紙本。

京1—3418
王時敏　隸書陶詩軸
　紙本。

京1—1925
王穉登　行書唐子西山静日長軸☆
　紙本。
　萬曆丁亥。
　佳。

京1—2102
☆邢侗　餞汪元啓詩軸
　紙本。

京1—1024
劉珏　別方菴翰林詩軸
　　紙本。精。
　　成化二年。

黃慎　書五言詩軸☆
　　紙本。

京1—4211
笪重光　書七律詩軸☆
　　紙本。

京1—5630
楊法　篆書軸☆
　　紙本。
　　乾隆癸酉。
　　怪誕不經，劣甚。

京1—2172
董其昌　行書題畫七絕詩軸☆
　　綾本。
　　天啓二年。
　　六十八歲。
　　真而劣。

京1—4746
石濤　書詩軸

　　紙本。
　　贈高鳳岡。云高以印見贈，詩
以謝之。
　　即高翔。

陳繼儒　書六言詩軸
　　紙本。

京1—1999
☆莫是龍　書半塘寺詩軸
　　紙本。

京1—5178
☆何焯　楷書桃源詩軸
　　"右臨湜菴老師法。"

京1—3996
龔鼎孳　書詩軸☆
　　綾本。
　　庚戌。
　　爲徐乾學書。

京1—5582
張照　楷書七月流火軸
　　大字。
　　有璽。

京1—1745

彭年　書詩册

　三開。

　首開庚戌款。

　二、三開稱文徵明爲衡翁叔
丈，則爲其姪壻也。

京1—903

朱元璋等　明帝書册

　　太祖一。仁宗五。末一藥方，
一詩。

　　太祖押作∽，是朱字。

一九八四年九月二十六日
故宮博物院
（以下爲一級品）

京1—5184
☆袁江　蓬萊仙島軸
　絹本。大軸。精。
　戊子涂月。鈐“袁江之印”白、
“文濤”朱。

京1—5310
沈銓　老樹蹲鷹圖軸
　紙本。大軸。精。
　乙卯麥秋寫元人筆意。
　沈丙題。

京1—5312
沈銓　松梅雙鶴軸
　絹本，設色。精。
　乾隆己卯七十八歲作。

京1—5391
高鳳翰　荷花軸
　紙本，淡設色、潑墨。
　丁未。挖上款。
　佳。

京1—5358（《中國古代書畫目錄》
爲5356）
☆華嵒　鬧學圖軸
　紙本，淡設色。
　有關槐鑑定印。

京1—5354（《中國古代書畫目錄》
爲5352）
華嵒　青山白雲没骨山水軸
　絹本，設色、大青綠。精。

京1—5355（《中國古代書畫目
錄》爲5353）
☆華嵒　青緑山水軸
　絹本，設色。
　無款。鈐“華嵒”白、“布衣
生”朱。
　“柔衹冢幽韻……”五言六句。

京1—5318
☆華嵒　松鼠啄栗圖軸
　紙本，淡設色。精。
　辛丑。迎首鈐“秋空一雀”朱
文長印。
　四十歲。

京1—5367（《中國古代書畫目録》
爲5365）
☆華嵒　梧桐松鼠軸
　　紙本。
　　旅寓偶見畫。

京1—5335（《中國古代書畫目録》
爲5333）
☆華嵒　柳塘翠鷺軸
　　紙本，淡設色。精。
　　三鷺圖。戊辰。
　　六十七歲。

京1—5359（《中國古代書畫目録》
爲5357）
華嵒　吴石倉像軸
　　絹本，設色。精。
　　原邊跋改裱詩塘，有黄叔璥、
厲鶚、徐逢吉等題。
　　厲題云“先生近作《武林耆舊
集》”云云。

京1—5456
☆汪士慎　春風香國圖軸
　　紙本，淡設色。精。
　　庚申仲春。

京1—5461
☆汪士慎　梅花屏
　　紙本，水墨。八條。彩。
　　款：晚春老人；溪東外史……
　　詩“六十翻頭又丙寅”。
　　汪丙寅生，故爲六十一歲作。
　　佳，極雅净。

京1—5187
☆袁江　花鳥軸
　　絹本。二方幅殘册裱軸。彩。
　　癸卯二月，古榕袁江。

京1—5405
高鳳翰　四季花卉軸
　　紙本。
　　丁巳畫，辛酉書。右手畫，左
手書。
　　鈐“借持螯手續翰墨緣”白方。

京1—5529
☆高翔　溪山游艇軸
　　紙本，水墨。
　　壬寅。有隸書七絶，後一題。
　　款下爲人加一“題”字，僞
爲題石濤之作。又於中部加僞石

濤題，現已挖去，而"題"字
未去。

京1—3658
☆凌恒　花鳥軸
　絹本。
　有款蘇州片，頗多倣李迪者多
是此人。

京1—5439
李鱓　荷花軸
　紙本，水墨。
　乾隆八年前四月。

京1—5336（《中國古代書畫目録》
爲5334）
☆華喦　雜畫册
　紙本，淡設色。十二開。
　己巳正月。
　六十八歲。
　佳。

京1—5347（《中國古代書畫目録》
爲5345）
☆華喦　山水清音册
　紙本，水墨。十二開。
　無年款。

顧文彬對題。
　畫劣甚，然是真。

京1—5350（《中國古代書畫目録》
爲5348）
華喦　雜畫册
　紙本。十二開。
　花鳥佳。内一虎劣甚。

京1—5349（《中國古代書畫目録》
爲5347）
華喦　雜畫册☆
　絹本。十二開。
　畫劣，字亦滯。

京1—5348（《中國古代書畫目録》
爲5346）
華喦　花鳥册☆
　紙本，設色。十二開。
　内二設色鳥佳。

京1—5234
馬元馭　花卉册☆
　紙本，淡設色。十二開。
　龐氏物。

京1—5726
蔡嘉　花卉册 ☆
　紙本，設色。十二開。
　款：雪堂；旅亭。辛丑清和月
作於大樹山莊。

京1—5727
蔡嘉　花卉册 ☆
　紙本，設色。十二開。
　甲辰春。

京1—5044
☆范廷鎮　花卉册
　紙本。十二開。
　款：樂亭散人。
　南田弟子，做其師，並偽作
惲畫。
　極似惲，而略嫩。

京1—5043
☆范廷鎮　花卉册
　絹本。十二開。
　自對題。署“樂亭客”。
　丙申畫。庚子裝成又題。
　工筆，極滯。

陳撰　花卉册 ☆

紙本。十二開。

京1—5169
李寅　山水册 ☆
　紙本。十開，直幅，小册。
　鈐“臣寅”小印。
　佳。

京1—5042
張偉　花卉册
　絹本。十一開。
　鈐“張偉”白、“子崔”朱二
小印。
　南田之徒，不如范箴。

京1—5103
高其佩　雙鳥圖頁 ☆
　紙本。殘册之一。

京1—5105
高其佩　雜畫册 ☆
　紙本。十二開。

京1—5099
☆高其佩　倣宋翎毛花卉册
　絹本。十開。
　款：高其佩敬畫。小楷。

果親王對題。

鈐"果親王府圖籍"朱長。

汪士元舊藏。

畫工而板,似倩院中人代作而自署款者。

羅聘 畫册☆

小册,十二開。

畫劣,無一定風格,款真。

京1—5624

☆李方膺 墨竹册☆

紙本。横幅,八開。

鄭燮書引首並對題。

有萬个題。

末乾隆十七年李鱓後跋。

京1—5393

☆高鳳翰 山水畫册

八開,對開改横册。

雍正戊申款。

京1—5487

金農 梅花册☆

紙本。十二開。

乾隆二十五年畫於廣陵。

題"近號曰老丁"。(丁卯生人)

似兩峯代筆。

羅聘 雜畫册

六開。

爲坦園作,自題指畫。

後林道源指書,亦佳。

京1—5248

☆崔鐺 花卉册

絹本。十八開。彩。

"康熙辛丑十月寫於味根軒,襄平崔鐺。"

鈐"崔鐺"、"象州"。

朝鮮族。

工筆。似偽柳如是花鳥。

京1—5513

☆黄慎 畫册

熟紙,設色。十二開,對開改横册。

乾隆十六年作。

佳。

京1—5523

黄慎 花卉册

紙本,設色。十二開,對開改横册。

京1—5525

☆黄慎　雜畫册

　生紙。十二開。

京1—5522

☆黄慎　花卉册

　八開。

李鱓　花卉册☆

　紙本。

　一圓形草書“鱓”字印。

　兩峯藏印。

李鱓　花卉册

　紙本。

一九八四年九月二十七日
故宮博物院

京1—588
宋佚名　雪山行旅軸
　　絹本。
　　壬午、丙戌王鐸二題，稱爲王維。王鐸題籤。
　　舊題王維。
　　故宮題爲宋人。
　　北宋，或五代。畫樹有枝無幹。

京1—306
趙佶　聽琴圖軸

京1—305
趙佶　芙蓉錦雞圖軸
　　"御書"印與前畫不同。
　　"奎章閣寶"朱文大方璽，僅此一見。又有"天曆之寶"印。

京1—255
郭熙　窠石平遠軸
　　有"正宗之印"九叠文。上有"敕賜臨濟壹宗之印"。

京1—591
宋人　寒汀落雁圖軸
　　絹本。
　　有王淵款，洗掉。
　　有"天曆之寶"印、司印。
　　不佳。或是元人。不然即宋末不善畫人之作。

京1—592
宋佚名　大儺圖軸
　　絹本。

京1—589
宋人　秋林放犢軸
　　絹本。
　　偽李唐款。
　　佳。樹幹似閻次平《四季牛圖》，樹稍草率。

京1—590
宋佚名　秋山紅樹圖軸
　　絹本，淡設色。
　　疑明初人。

京1—383
馬麟　層叠冰綃圖軸
　　絹本。

鈐"丙子坤寧□□"朱、"楊姓之章"。

京1—229
胡瓌　番騎圖卷
　　絹本。
　　內二紅衣婦人戴姑姑冠。是元人。

京1—614
李衎　沐雨竹圖軸
　　絹本。

京1—613
李衎　竹石圖軸
　　雙拼絹本。
　　李東陽題詩塘。

京1—611
李衎　新篁圖軸
　　絹本。
　　延祐己未畫。

京1—615
李衎　雙鈎竹軸
　　絹本。
　　無款。

京1—619
高克恭　竹石圖軸
　　紙本。
　　趙孟頫題。

京1—236
黃筌　寫生珍禽圖卷

京1—618
高克恭　春雲曉靄圖軸
　　紙本。
　　庚子。

京1—888
元人　江山樓閣圖軸
　　絹本。
　　界畫。
　　朱啓鈐捐。

京1—895
元人　雪景山水圖軸
　　絹本。
　　有僞郭熙款。

京1—234
周文矩　宮中圖軸

京1—896
元人　瑶岑玉樹圖軸
　　紙本。
　　元人姚玭、凌翰等題。

京1—667
趙孟頫　古木竹石圖軸
　　絹本。
　　飛白。

京1—669
趙孟頫　杜甫像軸
　　紙本。
　　無款。
　　上方解縉題，有"吴興公子"
云云。
　　又，洪武庚申劉崧撰，云"右
草堂杜拾遺戴笠小像"。則原在畫

右，改接成軸。
　　上下脱落。解在上、劉在下，
中有斷開補痕，劉與畫間有補痕。

京1—668
趙孟頫　竹石圖軸
　　絹本。
　　款在右中，"子昂"二字。
　　有傴僂病叟題。
　　上有宋騏、顔肅、王植等題詩。

京1—698（《中國古代書畫目録》
爲699）
曹知白　雪山圖軸
　　絹本。
　　雲西爲古泉作。
　　元人，未必是曹。

一九八四年十月五日
故宮博物院
（以下爲一級品）

京1—2164

☆董其昌　倣倪高逸圖軸

紙本，水墨。

丁巳三月，贈蔣道樞。

八十三歲。

詩塘陳繼儒、王志道、蔣守山題。

京1—3951

☆查士標　空山結屋圖軸

紙本，淡色。彩。

癸亥四月，爲玉峰作。

京1—2940

☆項聖謨　大樹風號圖軸

紙本，淡設色。

京1—1839

☆徐渭　潑墨葡萄軸

紙本。精。彩。

半生落魄……

京1—4488

☆王翬　倣唐秋樹昏鴉軸

精。

壬辰。

八十二歲。

蔡魏公、孫毓汶、龐萊臣藏印。

京1—897

☆元佚名　諸葛亮像軸

紙本，設色。

無款。右下有"唐"朱圓、"良伯"朱方二印。右上角有"竹西竹室"白方。

有乾嘉諸璽。又教育部查點章。

畫似明前期之作。有僞趙子昂印。

京1—1045

☆姚綬　秋江漁隱圖軸

紙本，設色。

成化丙申。

五十四歲作，七十三歲卒。

畫舊，上題字不佳，不似雲東習見之筆。

有可疑，然畫、字均舊物。

京1—4740
☆石濤　荷花軸
　　紙本，水墨。精。
　　邗上秋日作。鈐"靖江後人"
大印。
　　陶云偽。

京1—2918
☆項聖謨　雪影漁人圖軸
　　紙本，設色。精。
　　崇禎十四年作。

京1—4743
☆石濤　對菊圖軸
　　紙本，設色。精。
　　細筆。

京1—2182
☆董其昌　贈瞿稼軒山水軸
　　紙本，水墨。精。
　　芙蓉一朵插天表。丙寅寫。

京1—1593
☆仇英　玉洞仙源軸
　　絹本。精。
　　款：仇英實父製。隸書，實作
"宴"。

卞永譽、安岐藏印。

京1—3937
☆查士標、王翬　名山訪勝圖軸
　　紙本，水墨。精。
　　庚戌查畫，壬子王補。上有二
人題。

京1—2765
☆藍瑛　白雲紅樹圖軸
　　絹本。精。
　　順治戊戌。

京1—1317
☆文徵明　臨溪幽賞圖軸
　　紙本。精。
　　款在右下角，隸書"徵明"
二字。
　　上有南郭亮題詩。

京1—1197
☆周臣　春山遊騎圖軸
　　絹本，設色。精。

京1—793
☆王蒙　關山蕭寺圖軸
　　絹本。

關山蕭寺。黃鶴山中人王蒙畫
於建業書房。挖上款。

建築誤畫版引檐及障日爲一。
款不佳，明人摹本。

京1—594
☆南宋佚名　柳陰群盲圖軸
紙本。

明初人作，必非宋人，樹幹、
柳枝畫法均非宋人特點。

京1—1061
☆沈周　倣董巨山水軸
紙本，水墨。
癸巳作。民度上款。

京1—1098
☆沈周　紅杏軸
紙本，設色。
賀布甥登第之作，言布甥爲劉
珏曾孫。

京1—1391
☆唐寅　梅花軸
紙本，水墨。[精]。
竹堂看梅和王少傅韻。

京1—1352
☆文徵明　綠陰清話圖軸
紙本。[精]。
細筆。

京1—860
☆元人　魚籃觀音軸
紙本。[精]。
"□息庵主筆。"
上有幻住明本題，即中峰。禪
宗和尚之作。

京1—328
☆馬和之　閔予小子之什圖卷
絹本。十一段。[精]。
末段書"閔予小子之什十一
篇"。
後鈐"御書"朱文方印。
有明安國印。
畫佳，近於《唐風》。字非高
宗，是宋人之倣高宗體者。
内《酌》一段廟門前階爲蟬翅
踏道。

京1—214
☆宋人　百馬圖軸
絹本。

末有李宏、晦二題，是金人。

坡石是南宋。

此畫應是金人之作，内一人解帶於地，是排方。

錢選　孤山圖卷

引首陳沂書"雪溪詩畫"四字。

前有朱子儋騎縫印。（即朱承爵）

有文徵明題，癸酉款，謂"過朱子儋見此"云云。

是明初人倣本，甚舊。紙尾題款及詩不佳。

資。

京1—208

陸曜　六逸圖卷

紙本。

馬融、阮孚、邊韶、陶潛、韓康、畢卓等。

畫末有會昌四年……李德裕題。均摹本。

後有吕大臨熙寧乙卯跋，云"爲李衛公物，陸曜所作"。

王瑜紹聖元年跋。

又紙有所翁書《觀六逸圖詩》，款：所齋閩客陳容醉中觀肖翁所

藏……

梅昌年、杜圻、劉覲、戴時雨、梅貞仲等題。

畫舊臨本，或是明初人。跋均真。

京1—298

☆梁師閔　蘆汀密雪圖卷

絹本。精。

趙巖、朱元璋（款：文華堂。代筆）題。

京1—600

☆楊世昌　崆峒問道圖卷

絹本。

畫一人在石榻上。

有楊世昌款，在左上方。上有印，不辨。

有"畫學世家"朱文大印，押款上。

其上又一鼎形印。

徐云是金人之作，謂款上加印方法亦同。

畫是南宋或元人。

後有賈鬱題，僞。又鍾啓晦永樂間一題，真。

京1—311

☆米友仁　雲山墨戲卷

　　紙本，水墨。精。

　　鈐有"至樂軒"印。

　　董其昌題。

　　款後添，加墨。款僞。

　　畫較工緻，不似南宋初之作，與小米他畫粗鬆者不類。

京1—381

☆劉履中　醉歸圖卷

　　絹本，淡設色。精。

　　看雲老人張一民、高廷禮、吳均、梁用行，王文英、張洪、朱吉、趙友同、蘇伯厚、雪菴（"啓暉"白）、李東陽、王俌（永樂庚寅）、張泰跋。

　　細筆，人、牛均佳，坡石稍差。

　　內李東陽一跋，款：長河李東陽。學趙、沈。

京1—215

☆唐佚名　宮苑圖卷

　　絹本。精。

　　改訂宋人。

京1—216

☆唐佚名　遊騎圖卷

　　絹本。精。

　　首殘。

　　畫工緻，唐人舊本，北宋人摹。

一九八四年十月六日
故宮博物院

京1—598

☆張珪　神龜圖卷

絹本。精。

款字"隨駕張珪"上鈐有朱文大印"清和"，其下葫蘆形印，與昨見楊世昌《崆峒問道》同一體式。

右上有"奎章"朱長印，印左挖去一矩形，似去一印。

左下角有"天曆"朱長印。

後有成化二十一年跋，云元明宗時人作，元明宗和世瓎，當天曆二年一月改元。

又有錢士升印。

《石渠寶笈》著錄。

此種款上鈐印之體式，除此二畫外尚有張瑀《文姬歸漢》，或是金時製作體制，《圖繪寶鑒》卷四載："張珪，正隆中，工人物。"

京1—603

錢選　西湖吟興圖卷

紙本。

前鄭雍言篆書引首。

有徐乾學印。

約明萬曆左右摹本，款字滯。

有西齋、釋弘道、雙溪行素生、劉球、黃約仲、夏廷美（雲岫）、周岐鳳（宣德五年）、張□、尹鳳歧跋。

京1—406

☆陳容　墨龍圖卷

絹本。

鈐"陳氏公儲"白，"儲"字爲朱文、"所翁"朱長。

馬頭形龍。

京1—380

☆李嵩　錢塘觀潮圖卷

絹本。精。

內有一校場，爲宋畫中僅有之校場形象。

有張仁近題。

細筆。倣趙。佳。

京1—577

☆宋佚名　歷代賢臣像卷

絹本。

八人，末一人爲周必大。

十二月門人右翊奉□□……
殘款。

京1—352
☆毛益　牧牛圖卷
紙本，水墨。精。
款在卷首樹後。
范顯德、池廷瑞、金信、徐摯、
秦中行、宋埜、葉克仁、周徵跋。
畫南宋中期，款後填。

京1—581
☆顧愷之　斲琴圖卷
絹本。精。
前有王鵬冲引首，款：墨浪
齋題。
南宋人畫，改題宋人。

京1—604
☆錢選　秋江待渡圖卷
紙本，設色。精。
與《山居圖》相似。
陳恭、胡惟仁、朱庸、胡敦、
倪可與、烏斯道、劉中、至正丁
未王魯、鄧宇、洪武癸酉池貞、
青華子、陳琳（明人學沈）、察
伋、雲林叟人、龔輔、謝表題。

入土色變。真。

京1—884
☆元佚名　蘭花卷
紙本，水墨。精。
無款。
有"喬簣成印"朱方。
後有袁桷題，在另紙。
有偽安儀周印。
元明間人，必非趙孟堅。

京1—569
☆宋佚名　洛神賦圖卷
絹本。精。
朱昇、林士奇、章復翁三跋。
佳。畫似李唐，但又有李、郭
遺意，是南宋時北方畫。

京1—601
☆錢選　八花圖卷
紙本，設色。精。
至正二十六年趙子昂跋。字
真，印偽。

京1—241
☆燕蕭　春山圖卷
紙本。

利家畫，然是北宋風格，或是北宋不善畫人之作。

燕肅款是後添。章法、細部均是北宋，然多補綴，混入後代風格。

虞集、約翁、趙壽、慧曇、吳僧妙玄子、劉基、石巖、錢良右、釋大同、汝奭、至正九年文信、奇澤、證道、馬喆、唐蕭、金觀、李源、冷謙、夏士賓、穆榮禮、陳遜、至正九年釋宗衍、萬金、釋宗泐、陳世昌、釋似桂、程雍、徐一夔、徐幼文、張世昌、致凱跋。

仇遠題，僞。

京1—276

☆宋佚名　番王禮佛圖卷

紙本，白描。

舊題李公麟。

釋妙聲、李簡、釋餘澤、易偉、周備、戴寧、王鴻緒跋。

是元人。

京1—576

☆趙昌　寫生蛺蝶圖卷

紙本。精。

有賈似道、元大長主印。

馮子振、趙巖、董其昌題。

南宋人。

京1—275

☆李公麟　女史箴圖卷

至正丁酉包希魯、謝詢、張美和跋。

桓字缺筆，宋摹本。比英倫本前面多二段，是全本。

京1—574

☆惠崇　溪山春曉圖卷

絹本。精。

卷首有“壽德忠正”朱文九疊文大印。

陶振跋。

改題宋人。

京1—201

☆唐人　紈扇仕女圖卷

絹本。精。

京1—558

☆宋佚名　七十二賢人圖卷

絹本。

洪武丙子解縉題。

或是元人。

京1—881
☆宋佚名　維摩演教圖卷
紙本，白描。
沈度書《心經》。
董其昌題。
元人之作。

京1—575
☆宋佚名　會昌九老圖卷
絹本，設色。精。
宋高宗二段題，"賜從义"。上
鈐"御書之寶"大印。
馮資、鄧文原、大德十年趙孟
頫、王緣、錢霖、晚成子、楊大
倫、黃仲圭、張漢傑、張昱。
佳。南宋初人。

京1—1751
☆錢穀　雪山策蹇軸
紙本。
嘉靖戊午。

京1—1754
☆錢穀　虎丘前山圖軸
紙本，淡設色。精。

隆慶元年。

京1—1735（《中國古代書畫目録》
爲1736）
☆文伯仁　萬壑松風軸
紙本，設色。精。
五璽全，嘉慶鑑賞印。

京1—1733（《中國古代書畫目録》
爲1734）
☆文伯仁　泛太湖圖軸
紙本。
隆慶己巳。

京1—1390
☆唐寅　桐陰清夢圖軸
紙本。精。
晚年。

京1—5346（《中國古代書畫目録》
爲5344）
☆華喦　禽兔秋艷圖軸
紙本。精。
丙子七十五歲作。

京1—1874
☆項元汴　桂枝香園圖軸

紙本。精。
有"皋謨鑑賞"題款。

京1—997
☆杜瓊 倣黃鶴山樵山水軸
精。
景泰五年。

京1—1532
☆謝時臣 山水軸
精。
六十翁謝時臣寫，時丙午秋日。

京1—938
☆王紱 竹圖軸
紙本，水墨。精。
辛巳九日。挖"建文"二字。
邵寶題。

京1—1064
☆沈周 荔柿圖軸
紙本。精。
上書庚子元旦即興詩，後書
"右近作……"當在此時作。

京1—2083
☆丁雲鵬 三教圖軸
紙本，設色。

陳眉公題。

京1—1838
☆徐渭 黃甲圖軸
紙本。

京1—1389
☆唐寅 幽人燕坐圖軸
紙本，水墨。
似摹本。

京1—4600
☆惲壽平 古木垂蘿圖軸
精。
四十左右。

京1—980
☆戴進 蜀葵蛺蝶圖軸
紙本，設色。精。
劉泰、橘隱（莫璠）題。

京1—3041
卞文瑜 山樓繡佛軸
紙本，設色。
丁丑。
張珩畫中九友之一。

以上均一級品。

一九八四年十月八日
故宮博物院

京1—555

☆宋人　巖檜圖册

絹本，水墨。直幅，大册。

左下角有"郭熙"二字款，其"熙"字在切後補上處。

吳其貞《書畫記》據此訂爲郭熙。

乾隆藏經紙對題，題爲蘇軾《巖檜圖》。

宋人之學李、郭者。中有一坡，二鵠，畫法似晚。

京1—529

宋佚名　碧桃圖

精。

京1—390

☆陳居中　四羊圖

精。

京1—503

趙佶　梅花繡眼圖

精。

款印有疑，但是當時宋人造。

京1—364

☆馬遠　梅石溪鳧圖

精。

京1—434

☆馬遠　白薔薇圖

精。

謝云款後加。

款是早年。

京1—484

☆宋佚名　海棠蛺蝶圖

精。

沐府物。

☆宋人　草蟲圖

精。

京1—324

☆趙芾　江山萬里圖卷

紙本。十二接。精。

張寧引首，天順七年。

鈐"崔汀嚴氏攷藏圖書"朱長、"嚴"圓，騎縫印、"崔汀子震"白方。

洪武丁巳錢惟善、成化丁未張寧、萬曆乙亥陸樹聲跋。

京1—612

李衎等　六元人竹圖卷

文彭題引首"君子林"。

☆李衎墨竹圖

　　精。砑花箋。流雲魚鴈，有隸書"溪月"二字，"鳶飛魚躍"。

　　無款，鈐"李衎仲賓"白、"息齋"朱。

　　趙題"李侯寫竹有清氣"云云。趙字在另紙，後拼接爲一。

☆趙雍枯槎寒篠圖

　　紙本。精。

　　佳。

　　啓云僞。

　　是僞本。

柯九思苔石烟筠圖

　　紙本。

　　僞。

吳鎮瀟湘秋碧圖

　　有"梅花庵"、"嘉興吳仲圭書畫記"二僞印。

　　後有草書題。

　　詹仲和造。

倪瓚琅玕晴翠圖

　　有庚戌款。

　　僞。

宋克秋崖萬玉圖

　　紙本。

　　僞，明中期人造。

　　以上一真五僞。

京1—735

☆趙雍　沙苑牧馬圖卷

　　絹本。精。

　　款：趙雍。

　　沈周題長歌，片金箋，成化乙酉題。

　　甲子吳瑄、丙戌吳自恒題。

　　高江村《目》中注云：不能進呈。

　　徐云僞。

京1—766

☆堅白子　草蟲卷

　　紙本，水墨。

　　"天曆三年夏，堅白子游戲三昧。"在另紙。

　　鈐"澂江門書屋"朱長。

　　題蘇詩，字謹飭，與後題行草書不類，不可必其爲堅白子畫。

京1—624
☆趙孟頫　人騎圖卷
　紙本，設色。[精]。
　元貞丙申畫，大德己亥題。
　鈐"趙氏子昂"朱文印，上邊不彎。
　趙孟籲、趙由辰、宇文公諒、張世昌、倪淵、陳潤祖、趙雍、趙奕、趙麟、何頤貞、吳巽、幻住珂月（鈐"千江"朱圓）、釋文信題。

京1—568
☆宋佚名　洛神賦圖卷
　絹本。高頭卷。[精]。
　舊題唐人，俗稱"大洛神"。
　人物面貌較古。畫石有李、郭意，間有岸邊用刮鐵；字有顏意，似學蔡襄。至精之品，避宋諱曙字。
　北宋末年或金初之作。有牌子，題字，如壁畫之制。内一樓船佳，北宋制度。

釋法常　寫生墨戲卷
　紙本。

有沈周題。改字。
僞。

京1—563
☆劉松年　四景山水卷
　[精]。
　李東陽題。
　啓云不真，印亦不對。

京1—199
韓滉　豐稔圖卷
　絹本。短卷。
　姚燧二題，一戰筆。馮子振、溥光、程鉅夫、劉賡題。
　人面似李嵩《貨郎圖》。
　南宋初之作。

京1—560
☆宋佚名　女孝經圖卷
　絹本，大設色。[精]。
　南宋初人作。每段間宋人書《女孝經》，有高宗筆意。

京1—820
☆姚廷美　雪江漁艇圖卷
　紙本，水墨。[精]。
　無款。鈐"姚氏彥卿"、"胸中

丘壑”白。

京1—573
☆趙令穰　雪漁圖卷
　絹本。
　即摹趙幹《江行初雪》之一段。
　陳繼儒、董其昌題。
　南宋末或元初人摹本。

京1—597
☆陳及之　便橋會盟圖卷
　紙本，水墨。

京1—730
☆趙雍等　五元人合裝圖卷
　均精。
　趙雍、王冕、朱德潤、張觀、
方從義。
　“至正戊戌八月，張觀製。”
　方方壺一段鈐有“春樹暮雲”、
“張洽之印”二元人印。
　方款不佳。

京1—610
☆李衎　四清圖卷
　紙本，水墨。精。
　大德丁未。

京1—566
☆宋人　折枝花卷
　絹本。精。
　四段。
　鈐有“陳自明印”、“游戲造
化”朱文内方外圓印。
　南宋初。絹已黑。

京1—649
☆趙孟頫　秀石疏林卷
　紙本。精。
　趙氏自題。
　柯九思、危素、王行、盧充
賴、羅天池題。

京1—2927
☆項聖謨　鶴洲秋泛圖軸
　絹本。精。
　癸巳畫，放鶴洲圖。
　佳。

京1—3875
☆釋髡殘　禪機畫趣圖軸
　紙本，水墨。精。
　辛丑作。
　右下鈐有“石溪書屋”白方。

京1—4737
☆石濤　采石圖軸
　紙本，設色。精。

京1—2951
☆項聖謨　蒲蝶圖軸
　紙本，水墨。精。

京1—3844
☆張學曾　倣北苑山水軸
　紙本，水墨。
　乙未，爲子木作。
　龐氏畫中九友之一。

京1—3938
☆查士標、王翬　合作鶴林烟雨軸
精。
　壬子九月王翬補。查士標爲笪
重光作。
　惲南田、笪在辛題。

京1—3813
☆釋弘仁　幽亭秀木軸
　紙本。精。
　辛丑，爲岳生作。
　岳生題轉贈啓悟師。
　江注題。

京1—3979
☆查士標　唐人詩意圖軸
　紙本，設色。精。

京1—3880
☆釋髡殘　雲洞流泉圖軸
　紙本，淡絳。精。
　甲辰。

京1—3879
☆釋髡殘　層巖叠壑圖軸
　紙本，設色。精。
　癸卯秋九月。

京1—3367
☆沈顥　閉户著書圖軸
　紙本。精。
　癸酉中秋作。

京1—3818
釋弘仁　古槎短荻圖軸☆
　無年款。
　湯燕生題。
　張珩物。
　弘仁字不似平時。

京1—4713

☆石濤　雲山圖軸

　紙本，水墨、加色。精。

　壬午作。

　畫上方有粗筆、細筆二題。

京1—2924

☆項聖謨　秋花圖軸

　紙本。

　辛卯八月，爲墨樵作。自題
"八月十八日爲余初度"云云。

京1—1208

☆吳偉　歌舞圖軸

　紙本，水墨白描。精。

　右下鈐"小仙吳偉"朱。

　唐寅弘治癸亥三月題，又祝枝
山題。

　虔州□九翁正德題。

京1—965

☆李在　山村圖軸

　絹本，水墨。精。

　款在左上側，"李在"二字。

　以上均一級品。

一九八四年十月九日
故宮博物院

京1—525
☆宋佚名　漁樂圖團幅
　絹本。⬚精⬚。
　已印。

京1　417
☆元佚名　山居說聽圖團幅
　絹本。⬚精⬚。
　溥心畬題籤。
　或是宋人。

京1—544
☆宋佚名　雜劇圖方幅
　絹本。⬚精⬚。
　女扮男，前元人習俗，應是元畫。

京1—545
☆宋佚名　雜劇眼藥酸方幅
　絹本。⬚精⬚。
　同上。

京1—361
☆馬遠　孔子像方幅
　絹本。⬚精⬚。

京1—899
☆宋佚名　鵁鶄圖團幅
　絹本。⬚精⬚。
　可能是元人，或南宋末。

京1—546
☆宋佚名　叢石嬰戲圖
　絹本。⬚精⬚。

京1—412
☆宋人　高閣迎涼圖團幅
　絹本。⬚精⬚。

京1—2622
☆張宏　溪亭秋意圖軸
　紙本。⬚精⬚。
　壬午過震溪詞兄，倣山樵作。

京1—2872
☆邵彌　貽鶴寄書圖軸
　紙本。⬚精⬚。
　崇禎丁丑作。
　金俊明、陸世廉、陳邁、徐樹
丕等題。
　張氏畫中九友之一。

京1—1065
☆沈周　松石圖軸
　紙本。精。
　成化十六年作。
　五十四歲。
　楊循吉題，預賀春雨生子。

京1—2186
☆董其昌　嵐容山色軸
　精。
　戊辰中秋作，己巳題贈元霖。
自題臨沈石田。

京1—2168
☆董其昌　林和靖詩意軸
　絹本，設色。精。
　庚申七夕題於舟中。
　計南陽、沈荃、沈宗叙詩塘題。

京1—1479
☆陳淳　山水軸
　紙本，水墨。精。
　嘉靖丁酉。
　五十五歲。

☆四朝選藻册元
　十開。均精。

非宋人者已○出，餘均宋人。

京1—211
唐李思訓九成避暑圖團幅

京1—302
趙估枇杷山鳥圖團幅

京1—474
宋人垂楊飛絮圖方幅
　楊后題。鈐坤卦印。

京1—414
宋人山店風簾圖團幅

京1—537
宋人層樓春眺圖團幅
　絹本。
　舊題燕文貴。
　似稍晚，或是元人。元

京1—523
宋人群猿拾果圖團幅

京1—460
宋人春江帆飽圖團幅

京1—473
宋人文會圖方幅

京1—454
宋人松壑層樓圖方幅
　舊題張敦禮。
　是元人。元

京1—481
宋人飛閣延風

亦題王詵。

是元或明人臨，舊稿。⑲

京1—202

☆盧楞伽　六尊者像冊

六開。⟨精⟩。

宋人畫。《畫繼》已明言盧氏羅漢無侍者、貢獻者，此均有之。

四朝選藻冊貞

元佚名梅屋携琴團幅

舊題錢選。

元或明初人。

元佚名寒山蕭寺方幅

舊題唐棣。

明。

京1—801

☆夏永岳陽樓閣圖團幅

王紱九龍山居圖方幅

《墨緣》著綠。

偽。

京1—940

☆王紱雲根叢篠圖

⟨精⟩。

京1—1062

☆沈周空林積雨圖

⟨精⟩。

乙未作。

四十九歲。

吳寬題。

京1—1375

☆唐寅沛臺實景圖方幅

絹本。⟨精⟩。

正德丙寅隨王鏊遊作。

三十七歲。

《墨緣》著錄。

京1—1195

☆周臣夏畦時澤圖方幅

絹本。

安氏物。

文徵明千林曳杖圖

紙本。長幅。

嘉靖丁酉。

六十八歲。

徐珍題。

偽。

京1—1604

☆陸治花溪漁隱圖方幅

絹本。

四朝選藻冊亨

京1—535

☆宋人蓬瀛仙館圖

絹本。

舊題趙伯駒。

元人。

京1—548

☆宋人騎士獵歸圖方幅

絹本。

京1—513

☆宋人晴春蝶戲圖

舊題李安忠。

宋人百子嬉春團幅

絹本。

舊題蘇漢臣。

明。

碧桃倚石圖

舊題馬世榮。

明末清初。

京1—554

☆疏荷沙鳥圖

舊題馬興祖。

牡丹春滿圖

舊題李從訓。

明人或稍早。

京1—531

☆榴枝黃鳥圖

舊題毛益。

黃鸝。

京1—440

☆竹林撥阮圖

舊題李唐。

京1—528

☆瑤臺步月圖

舊題劉宗古。

啓云是元。

四朝選藻冊利

有☆者精。

宋佚名荔枝山雀圖

舊題林椿。

元或明初。

宋佚名巴船下峽圖

舊題李嵩。

明。

京1—418

☆宋佚名竹磵焚香圖

無款。

舊題馬遠。

佳。

京1—517

☆宋佚名溪橋策杖圖

舊題馬遠。

☆宋佚名柳陰茅棚圖

元人。

京1—480

☆宋佚名秋蘭綻蕊圖

舊題馬麟。

鈐"交翠軒印"白文大印。

京1—489

宋佚名夏卉駢芳圖

　舊題魯宗貴。

　元。

宋佚名東來紫氣圖

　老子像。

　舊題牟益。

　明。

京1—512

☆宋佚名菊叢飛蝶圖

　舊題朱紹宗。

　沐璘印。

京1—543

☆宋佚名膽瓶秋卉圖

　舊題姚月華。

　吳后題。鈐"坤卦"及"交翠
軒印"。

京1—325

☆馬和之　唐風十二篇册

　十二開。

　首題：唐風十二篇。鈐"御府
圖書"印。

　宋院畫，御書院書，不如《唐
風》。

京1—777

☆倪瓚　竹枝圖卷

　紙本。精。

京1—567

☆宋佚名　摹李公麟九歌圖卷

　紙本，白描。

　龍頭是明代特點，人物綫條近
明人畫經扉頁畫，紙是宋佳紙。

☆劉履中　擊壤圖卷

　絹本。

　款在卷末。

　有和珅跋。

　宋元間人畫風俗畫。

　據《畫繼》，劉汴梁人，則是
北宋之作，然則此畫爲僞款或
舊做。

京1—943

☆王紱、陳叔起　瀟湘秋意卷

　紙本。精。

　無款。

　後有宣德己酉黃思恭題，云爲
二人合作。

　《佚目》物。

京1—805（《中國古代書畫目録》爲804）

☆張遜　雙鈎竹卷

紙本。精。

至正九年作。

察伋、壬寅倪瓚、張紳、梁用行、王汝玉……張肯、成化三年錢溥、劉珏（倣趙小楷，精）、陳鑑題。

京1—842

☆吳致中　閒止齋圖卷

紙本。短幅。

洪武庚戌唐仲、昭泉、鄭晦、吕旭、施宗敏、孫傑、鄭桓、王用賓、陳新、范準、松花道人題，均洪武間人。

京1—4707

☆石濤　清湘書畫稿卷

紙本。精。

辛未；丙子。

京1—694

☆黄公望、徐賁　快雪時晴卷

精。

黄畫無款。

趙孟頫書，張翥、段天祐、莫昌、倪中跋，張雨臨《快雪時晴》。

徐畫是明初人，填徐賁款。

京1—1087

☆沈周　滄州趣卷

紙本，設色。

京1—1591

☆仇英　職貢圖卷

絹本。精。

款：仇英實父爲懷雲製。

文徵明跋。

實字左右出頭，"製"字下絹已刮，其下一字位置亦刮，是刮去二字後填"製"字。

畫是仇英無疑。

啓云可能是"補景"二字，刮去改"製"字。

京1—1170

☆杜堇、金琮　古賢詩意卷

精。

杜畫，金弘治庚申書。

京1—763

☆周朗　杜秋娘圖卷

精。

至元二年丙子康里巎書。

宋璲題。

京1—564

☆宋佚名　西嶽降靈卷

絹本。

舊題李公麟。

後有崇寧乙酉僞賀方回跋，然是宋末或元人手脚。

題云李公麟，是宋末或元初人一手造。

一九八四年十月十日
故宮博物院

☆名筆集勝冊
　宋人。精。

京1—419
山腰樓觀圖
　舊題夏珪。
　楊后對題。鈐有"坤寧之寶"。
　佳。

京1—374
遙岑烟靄圖
　舊題夏珪。
　佳。

京1—451
松陰談道圖
　舊題劉松年。

京1—423
五雲樓閣圖
　舊題馬世榮。
　佳。

京1—448
松崗暮色圖
　舊題趙令穰。
　未印。
　似稍晚。

京1—534
蓮塘泛艇圖
　舊題王詵。

京1—486
桐陰阮月圖
　舊題蘇漢臣。

京1—445
青山白雲圖
　舊題許道寧。
　宋帝對題，鈐橢圓乾坤卦印。
　似高宗。

京1—504
荷亭對弈圖
　舊題趙伯驌。
　未印。
　建築，佳。

京1—872
深山塔院圖
　舊題燕肅。
　盛懋之作。

京1—404
湖山春曉圖
　陳清波款，"乙未清波畫"。

京1—485
耕穫圖
　對題配方幅《耕賦》。

☆宋人集繪册
　十開。精。
京1—500
梅竹雙雀圖
京1—551
繡羽鳴春圖
京1—358
果熟來禽圖
　林椿款。
京1—553
鶺鴒荷葉圖
　佳。
京1—542
霜篠寒雛圖
　佳。
京1—424
瓦雀棲枝圖
　佳。
京1—488
枇杷山鳥圖
　佳。
京1—491
烏柏文禽圖
　稍晚。
京1—520
馴禽俯啄圖

京1—540
霜柯竹澗圖
　與《烏柏文禽》爲一人作。

☆宋元寶繪册
　精。
宋徽宗桃柏雙禽圖
　款僞，舊做。
桑枝戴勝圖
　與上幅同一人作，僞款，僞
印，舊做。
京1—372
☆梧竹草堂圖
　夏珪款。
京1—502
☆梅溪放艇圖
　舊題馬遠。
京1—501
☆梅溪水閣圖
　舊題李嵩。
京1—468
柳溪鴛鴦圖
　舊題馬麟。
　晚，似明人做。
京1—596（《中國古代書畫目錄》
爲493）
深山樓閣圖

舊題樓觀。

宋人或稍晚。

有僞喬簣成印。

牧羊圖

　　舊題李迪。

　　明人。

京1—524（《中國古代書畫目録》
爲501）

溪山水閣圖

　　題牟益。

　　明人。

　　適齋對題，方幅。後配。

京1—456

牧牛圖

　　明人。

京1—452

松陰樓閣圖

　　題趙孟頫。

　　元人，建築是元代南方。

京1—538

龍宮水府圖

　　題元朱君璧。

　　無款，只有“朱氏君璧”朱文
一印。

　　謝云宋人。

名流集藻册

京1—385

梁楷秋柳雙鴉圖

　　有款。

京1—492

納凉觀瀑圖

　　題燕文貴。

　　未印。

　　宋末或元初。

　　畫石甚劣，建築是宋元南方
特點。

碧山紺宇圖×

　　題趙伯驌。

　　未印。

　　明人。

京1—864（《《中國古代書畫目録》
爲865）

丹林詩思圖

　　題蕭照。

　　元人。

京1—322

李迪鷄雛圖

　　慶元丁巳款。

京1—539

蕉陰擊球圖

　　題蘇漢臣。

京1—515

含笑圖

題李迪。

佳。色淡。

山館讀書圖×

題劉松年。

明人。

三高游賞圖×

梁楷款。

謝云不真。

款改勤過，畫筆亦滯。

京1—476

秋庭嬰戲圖

題陳宗訓。

宋人。

玲峰鵓鴿圖×

題魯宗貴。

明人。

京1—461

春溪水族圖

題陳可久。

宋人。

宋元集錦册

荷花團幅

石青地。

明人。

京1—496

☆雪溪水閣圖

橢團扇。

宋人。

松閣納凉團

明人，片子。

三羊圖

明人。

京1—487

☆桃竹溪鳧圖

元人或宋末人之作。

雪景山水圖

明人。

秋卉草蟲圖

明人。

白鷄圖

明人。

荷鵝圖

明人。

京1—518

☆臨流撫琴圖

宋人，馬、夏後學。

京1—373

☆烟岫林居圖

夏珪款。

☆名筆集勝册

有×者不要。

京1—378
李嵩花籃圖
　有款。
京1—403
草堂客話圖
　題何荃。
京1—533
蓮舟仙渡圖
京1—442
豆莢蜻蜓圖
京1—547
叢菊圖
京1—438
西湖春曉圖
京1—549
鵪鶉圖
京1—509
雲峰遠眺圖
京1—463
柳陰牧牛圖
京1—449
松溪放艇圖
京1—436
江上青峯圖
獐圖 ×
　安國藏印。
巫山十二峰圖 ×

北方畫，金元。
京1—875
溪山亭榭圖
　元人，是盛懋。
林亭静憩圖 ×
　明人。
京1—876
草蟲蘭花圖
　有"祥心"白文印。
　元人。

☆名筆集勝册
　全入目。
京1—432
仙女乘鸞圖
　題周文矩。
京1—530
槐陰銷夏圖
　題王齊翰。
　宋末或元人。
京1—552
蘆鴨圖
京1—557
鬥禽圖
京1—483
紅蓼水禽圖

京1—475

秋江暝泊圖

　　高宗或孝宗題畫上，有"御書之寶"。

京1—420

天末歸帆圖

　　有太上皇印。

京1—478

秋溪放牧圖

京1—472

柳塘讀書圖

　　題蕭照。

京1—321

犬圖

　　李迪，慶元丁巳。

京1—391

柳塘牧馬圖

京1—450

松陰閑憩圖

　　未印。

　　宋人。

　　松幹畫法似《八高僧》，然無款，衣紋不似。

京1—467

柳溪釣艇圖

京1—482

紅梅孔雀圖

　　有馬興款。偽。

☆名筆集勝册

　　精。

　　梁清標題。

京1—477

秋堂客話圖

　　梁清標題籤。

京1—469

柳塘泛月圖

　　舊題趙希遠。

京1—435

出水芙蓉圖

　　舊題吳炳。

京1—359

葡萄草蟲圖

　　林椿。

京1—802

豐樂樓圖方幅

　　夏永。

京1—400

雪江賣魚圖

　　舊題李東。

京1—430

古木寒禽圖

　　舊題李迪。

京1—422
木末孤亭圖
　舊題李嵩。
　未印。
　宋人無款。

京1—490
哺雛圖
　未印。
　有李安忠僞款。
　宋末元初。

京1—508
寒山飛瀑圖
　舊題楊士賢。
　元或明初。

京1—459
春山漁艇圖

京1—526
水仙圖
　舊題趙子固。

名筆集勝册
　有×者不要，餘精。
蓬萊飛雪圖×
　題楊昇。
　明人。
鵝圖×
　明人。

京1—464
柳陰高士圖
　宋人。

京1—497
☆雪溪放牧圖
　宋人。
羣雀圖×
　明人。

京1—511
雲關雪棧圖
　題許道寧。
　宋人。
江城圖×
　明人。
貨郎圖×
　明人。

京1—379
骷髏幻戲圖
　李嵩款。

京1—521
猿猴摘果圖
西子浣紗圖×
　明人。
關山積雪圖×
　明人。
赤壁圖×
　明人。

三峽瞿塘圖×
　　清人。

趙孟頫自寫像×
　　"大德己亥，子昂自寫小像。"
　　宋濂對題。
　　趙體過濃，題款偽，是明人
做本。

宋元繪林清玩冊
京1—437
江山殿閣圖
　　宋。
京1—431
叱石成羊圖
　　宋或稍晚。
　　又名《初平牧羊》。
京1—556
觀瀑圖×
京1—466
柳溪春色圖
　　宋。
京1—470
柳塘秋草圖
　　宋。
京1—427
水村樓閣圖

　　未印。
　　宋。
京1—453
松澗山禽圖
　　宋。
雲山樓閣圖×
　　明。
京1—411
小庭嬰戲圖
　　宋。
京1—382
綠橘圖
　　馬麟。
京1—433
白頭叢竹圖
　　宋。
京1—877
雙兔圖×
　　謝云元。
　　明。
京1—413
山水人物圖
　　宋末或稍晚。
京1—731
秋林遠岫圖
　　有仲穆印。
停舟訪梅圖

題趙子俊。

清人片子。

京1—718

秋溪放艇圖

盛懋。

京1—717

坐看雲起圖×

題盛懋。

明人僞造。

京1—743

秋林垂釣圖

朱德潤，有款。

京1—696（《中國古代書畫目録》爲697）

寒林圖

泰定乙丑，雲西兄作。

京1—1157

☆陶成　雲中送別圖卷

紙本。

成化二十二年作，爲戈勉學作。鈐“雲溪仙人”朱長。

京1—879

☆元人　揭鉢圖卷

絹本，設色。

鈐有“奎章”、“天曆”及“都

省書畫之印”朱方。

京1—1382

☆唐寅　事茗圖卷

紙本，設色。精。

陸粲題，文徵明引首。

細觀仍是唐，畫末山頭微露本色。

京1—4550

☆吳歷　横山晴靄圖卷

丙戌作。

京1—806

☆張觀等　元人卷

紙本。八段。

張觀，沈鉉，劉子輿（原初上款），趙原初二段，吳瑩之三段。

吳畫上有“海翁”大印。

末有趙衷跋（即原初）。

京1—2962

☆楊文聰　送潭公山水卷

紙本，設色。精。

“乙亥春日潭公別余入玄墓，畫此送之，文聰。”

乙亥董其昌、陳繼儒、高士

奇、孔廣陶、顧麟士題跋。

京1—988
☆夏㫤　淇水清風卷
　紙本。精。
　程南雲篆書引首。
　畫右上鈐"樂清軒"朱長。
　末鈐有"東吳夏㫤仲昭書畫
印"。
　成化六年卞榮、弘治丙辰項

麒、海觀張錫（鈐"天錫"）、張
瓚、魏銘、王翰題。
　葉玉虎舊藏。

京1—883
☆元人　龍舟圖卷
　絹本。精。
　即《金明池奪標圖》。
　是元人。

一九八四年十月十一日
故宮博物院

京1—1196

☆周臣　春泉小隱卷

紙本，設色。精。

《佚目》物。

京1—401

☆趙孟堅　春蘭圖卷

紙本，水墨。精。

自題，顧敬題。

款下鈐"子固寫生"白。

安儀周題簽。

文徵明、王穀祥、朱曰藩、周天球、彭年、袁裒、陸師道跋。

京1—599

☆趙霖　昭陵六駿圖卷

絹本。精。

無款。

畫上有題，學米。

鈐有"文房之印"墨。

後趙秉文題：庚辰七月望日，題趙霖作天閑六馬圖。

趙氏六十二歲。（己卯生，壬辰七十四歲卒）

京1—4053

☆龔賢　山水卷

紙本。精。

戊辰作。

色不甚黑，佳。

京1—1002

☆朱瞻基　松鼠圖軸

紙本。彩。

原題：宣宗三鼠圖。

第一圖款："宣德丁未，御筆戲寫。"鈐"廣運之寶"朱方。

第二張絹本，"宣德六年御筆，賜大監吳誠"。鈐"武英殿寶"。

第三幅藍絹本。

後二鼠偽。唯松鼠入精。

末有成化甲辰一題，真。

京1—1000

☆杜瓊　友松圖卷

紙本，設色。精。

無款。右下鈐"一丘一壑"白，末鈐"杜氏用嘉"白方。

隆慶己巳文伯仁題。

京1—799

☆王立中　山水卷

紙本，水墨。

款：彥強爲遜學寫。

京1—1169

☆杜堇　九歌圖卷

紙本，白描。册改卷。

癸巳中秋念有一日，隗臺陸謹（下鈐"古狂"印）寫於婁文昌雲泉山房。

陳淳楷書《九歌》，庚子秋書於五湖田舍，款：道復。

五十八歲。

文伯仁、沈明臣、王穉登、王世貞跋。

畫入目，陳淳字入目、精。

京1—570

☆宋人　春宴圖卷

粗絹本。精。

原題唐人。

《佚目》物。

有僞曾紆、陸師道跋，均不真。

傢俱欄杆有北宋特點。畫是舊稿，畫手不高，是宋畫。

京1—330

☆馬和之　豳風圖卷

絹本。

末段書"豳國七篇"。

鈐項氏諸印。

董其昌己未九月題，云趙孟頫補圖一段。

即內《破斧》一段，有趙孟頫印。

《伐柯》一則"觀"字缺末筆，可證非高宗自書，當爲臣下或高宗以後書。

京1—1039

☆林良　灌木集禽卷

紙本，水墨、淡色。長卷。

款：東廣林良。鈐"以善圖書"朱方。

黃元治等題詩。

京1—1381

☆唐寅　王公出山圖卷

紙本，水墨。精。

"門生唐寅拜寫。"

祝允明、徐禎卿、張靈、吳奕、盧襄、朱存理、薛應祥、張鳳翼題。

京1—739

☆王淵　牡丹圖卷

紙本，水墨。精。

無款有印。

黄伯成、王務道、趙希孔（挖補）題。

至正丁亥李升書《牡丹賦》。

京1—5352（《中國古代書畫目録》爲5350）

☆華嵒　蘭花圖卷

紙本，水墨。精。

前半熟紙、後半生紙。

末款：新羅。鈐“醉叟”白。

京1—970

☆陳宗淵　洪崖山房圖卷

紙本，水墨。精。

無款。鈐“陳氏宗淵”白方、“游戲翰墨”白方。

永樂十三年胡儼書《記》。即陳氏爲胡所作。

梁潛、楊榮、李時勉、王英、王直、陳敬宗、王洪、鄒緝、金幼孜題。

似王紱。

京1—4868

☆王原祁　竹溪松嶺圖卷

紙本，水墨。

康熙甲申作。

六十三歲。

京1—721

王振鵬　伯牙鼓琴圖卷

絹本，水墨。

左下小字“王振鵬”。

鈐有大長主印、“賜孤雲處士章”。

馮子振題，言“王振鵬臨摹《鍾期聽伯牙鼓琴圖》”云云。又張原湜題。

京1—329

☆馬和之　小雅節南山之什圖卷

絹本。精。

卷首上方有“乾卦”圓印，不真。

崔作佳，在《小弁》段。

《巧言》段“慎”作“愼”，證明爲孝宗以後之作。

《巷伯》段亦“慎”字缺筆。

末書“節南山之什十篇”。下鈐“御書之寶”小方印，僞。

左下角有"紹""興"連珠方印，亦僞。

京1—1343
☆文徵明　惠山茶會圖卷
紙本，青綠。精。
前正德十三年蔡羽書，畫後又書。
湯珍、王寵題，均小楷。

京1—3356
☆盛懋　老子像卷
紙本。
後吳叡元統三年書隸書老子《道德經》。
元統間胡子昂題。
畫白描，是明人高手。
是先有《經》，後配畫。
畫入目，吳書入書法精品。

京1—579
☆宋人　盧鴻草堂圖卷
絹本。
是宋代傳本，與日本藏本同出一系，與故宮本不同，其稿均起於北宋末南宋初。

有祥符僞款，後添。
佳。

京1—859
九峰道人　三駿圖卷☆
絹本，設色。
陳道復引首。
畫馬似任仁發，甚佳，障泥上圖亦是元代特點。
有"至正壬午季秋叔九峰道人作此圖拜進"，是僞款。
前隔水董其昌題，僞。後跋亦僞。
有"萬曆之璽"、"皇帝圖書"朱文大印。下有"寶玩之記"朱長印，"玩"字爲白文。均萬曆印。
謝以爲明代片子。劉云"萬曆之璽"等印均真。楊認爲入目，定元明人。
是元人無疑。

京1—882
☆元佚名　瘤女圖卷
絹本。
民間畫，粗率。

京1—984
☆夏㫤　湘江風雨卷
　紙本。
　畫首自題，畫後另紙又自題。
　正統己巳，爲少司寇楊公作。
　王英、李時勉題。
　徐石雪物。

名筆集勝册
雪溪漁艇圖
　舊題王維。
　明人或元末。
京1—532
☆翠竹幽禽圖
　舊題唐希雅。
　明人或元人。
京1—415
☆山坡論道圖
　宋人。佳。
荆枝山鳥圖
　僞徽宗。
　明人。
牧童玩雀圖
　題祁序。
　明人。
京1—429
月夜鴛鴦圖

題艾宣。
明人。
高閣聽秋圖
　題馬遠。
　明人。
罌粟蜻蜓圖
　題吳炳。
　明人。
寒塘白鷺圖
　題徐熙。
　明人。
蛺蝶穿花圖
　明人。
京1—416
☆山居對弈
　題閻次于。
　宋人。
蛺蝶草蟲
　題錢選。
　明人。

紈扇畫册
京1—479
秋樹鸂鶒圖
　佳。
京1—444
夜合花圖

佳。

京1—868

柳院消暑圖

　　元人。

花卉雙禽圖×

　　明人。

花卉圖團幅×

　　石青地。

　　明人。

京1—867

松陰策杖圖

　　元人。

京1—421

天寒翠袖圖

　　宋人。

京1—375

鴛鴦圖

　　有張茂款。

雪景山水圖

　　元人。

　　已出版。

京1—455

長橋臥波圖

　　宋人。佳。

京1—446

青楓巨蝶圖

　　宋人。佳。

京1—458

征人曉發圖

　　宋末，或是元人。

京1—494

深堂琴趣圖

　　宋。佳。

京1—462

春游晚歸圖

　　宋。佳。

京1—471

柳閣風帆圖

　　宋。佳。

宋元集冊

雪景山水圖×

　　題楊昇。

　　明人。

巴船出峽圖×

　　明人。

京1—493（《中國古代書畫目錄》

爲519）

☆楊柳溪堂圖

　　宋人。

山水樓閣圖

　　明人。

牛碷圖

　　明人。

京1—428

水閣風涼圖

　　明人。

采芝圖

　　仇英款。

　　明人。

牧牛圖

　　明人。

京1—800

☆岳陽樓圖

　　夏永。

京1—499

梧桐庭院圖

宋元之間。

　　細看仍是明。取消。

臘嘴圖

　　王淵款。偽。

松鷹圖

　　明清之間。

鷹圖

　　明清之間。

　　偽吳寬題。

以上均一級品

一九八四年十月十三日
故宮博物院

京1—5483

☆金農　人物山水册

橫幅，十二開。精。

乾隆二十四年八月十一日七十三翁作。

內一畫鬼，似兩峯。

二開與上海藏本大體相同。"吳興衆山如青螺……"

京1—5902

☆羅聘　山水人物册

紙本。橫幅，十二開。

真，畫平平，格調卑仄。

京1—6032

黃易　岱麓訪碑册

紙本。橫幅，畫二十四開，字二開。

嘉慶二年作。

孫星衍引首。趙懷玉、何道生題。

京1—6030

☆黃易　嵩洛訪碑圖册

紙本。橫幅，二十四開。

與前圖爲一對。

嘉慶元年游，爲圖以志。

孫星衍引首。翁方綱、梁同書、奚岡題。

京1—4908

☆王原祁　草堂十志圖册

直幅。精。

未一開染天爲藍色。又一傲趙松雪。

鈐"學山清阮"朱文印。

寧壽宮續入之物。

均甚佳。

京1—4581

☆惲壽平　山水花鳥册

紙本。橫幅，十開。精。

乙卯款。

荷花、傲唐喬柯急澗、半幅溪山行旅……

至精之品。

京1—2169

☆董其昌　傲古山水册

紙本。八開，直幅。精。

辛酉三月自題。

做楊昇没骨等。

京1—2974
☆陳洪綬　雜畫册
絹本。直幅，八開。精。
即已印之八開。

京1—865（《中國古代書畫目録》
爲863）
☆曹知白　山水册
八開，原對開册改。精。
無款。鈐"雪齊"朱、"禮耕
堂"白。
董其昌對題，壬申十月既望
書，題爲曹知白作。
啓云董僞。
是元人，不可必其爲曹知白，
畫有數幅有盛懋意。
有天籟閣印，僞。
注明是元人。

京1—866
☆元人　后妃太子像册
十三開。

烟雲集繪
有☆者入精品。

京1—3355
臘梅螞嘴圖×
舊題黄居寀。
明人。板滯。

京1—507
☆晚荷郭索圖
舊題黄居寀。
宋人。

滄溟涌日圖
舊題董羽。
謝云晚；啓云是宋。
水平低。

京1—505
☆荷塘鸂鶒圖
舊題董羽。
宋人。

京1—510
☆寒塘鳧侣圖
舊題趙昌。
宋人。

秋荷水鳥圖
舊題王淵。
明人。

京1—514
☆蛛網攫猿圖
舊題易元吉。
宋人。

春風國艷圖
　　舊題徐熙。
　　明人或稍早，或是元人？
春卉鳴禽圖
　　舊題黄筌。
　　明人。
仙人蟾戲圖
　　舊題童仁益。
　　或是元人。
京1—873
☆雪林庵屋圖
　　舊題郭熙。
　　元人。
　　已印。
竹林梵課圖
　　明後期。劣。
秋鵝出浴圖
　　舊題崔白。
　　明人。
秋原隼攫圖
　　舊題崔慤。
　　明人。
石岡羝牧圖
　　明人。
周處礪劍圖
　　明人。

京1—869
☆映水樓臺圖
　　舊題王振鵬。
　　是夏永。
南山松鶴圖
　　明人。劣。
荷擔指迷圖
　　明人。
京峴山亭圖
　　舊題郭昺。
　　明人。

京1—1074
☆沈周　臥遊圖册
　　十二開，對折改横册；後補
收得五開，尚爲對折，未裱推
篷。精。
　　均有朱臥菴印。

京1—5330（《中國古代書畫目録》
爲5329）
☆華嵒　花鳥册
　　紙本。直幅，八開。精。
　　癸亥正月款。
　　六十二歲。
　　已印。

京1—4701

☆石濤　山水册

紙本。十開。

內一幅丙辰款。

三十五歲。

又一幅丁卯款。

四十七歲。

又庚申在南京作。

三十九歲。

內三數開佳，餘劣。

京1—3400

☆王時敏　摹古册

紙本。大册，十二開。精。

爲聖符賢甥寫，壬辰款。

六十一歲。

有王掞印。

真，佳。

京1—792（《中國古代書畫目錄》爲788）

☆王蒙　溪山風雨圖册

紙本。十開。精。

內一開，款：吳興王蒙作溪山風雨圖。

末董題，畫鈐項氏印，均僞。

多倣李郭者，元人無疑。

全部以元人入精品，不題王蒙。

☆名筆集勝册

十二開。有☆者精。

龍舟競渡圖

題李昭道。

明人片子。

京1—439

☆西巖暮色圖

題關仝。

牧羊圖

題周行通。

舊，或是宋。

諸公以爲晚。

京1—871

風雨歸舟圖

元人。

入目。

散牧圖

題朱羲。

明人。

京1—426

☆水村烟靄圖

題趙令穰。

宋人。

池上雙禽圖

明人。

京1—522
☆群魚戲藻圖
　題劉寀。
　謝云是元人。
　宋人。

京1—549
☆鵪鶉圖
　題崔愨。
　宋人。

修竹幽亭圖
　題楊士賢。
　明人。

仙山樓閣圖
　題趙伯駒。
　元人。

京1—498
☆采花圖
　題李唐。
　宋人。

☆明佚名　畫像册

京1—1306
☆文徵明　倣米山水卷
　紙本，水墨。精。
　自題始癸巳之春，乙未冬始成。
　癸巳六十四歲。

京1—1340
　文徵明　存菊圖卷
　絹本，淡設色。

　本身無款，右下鈐"惟庚寅吾以降"朱長，末鈐"徵明"白、"徵仲"朱。

　鈐有"御書房鑑藏寶"。

　後另紙自題，爲人作《存菊圖》。別號圖也。

　《佚目》物。

☆徐渭　墨花卷
　紙本，水墨。
　真，平平，草率。

京1—1299
☆文徵明　深翠軒圖卷
　紙本。
　正德十三年款。

　滕用衡、詹孟舉引首，均洪武人。

　爲舊卷配圖，原有解縉、王汝玉、陳朴、姚廣孝（鈐"姚廣孝印"白回、"儀軒"朱方）、妙圓、張肯、釋完、惟信、王忱、金愷、沈應、梁用行、卞同、秦衡、陸叙、盧充賴題。

有劉恕、顧文彬藏印。

京1—1303
☆文徵明　洛原草堂圖卷
絹本，設色。精。
"嘉靖己丑七月四日，徵明寫洛原草堂圖。"小楷在前部。
六十歲。
《佚目》物。
後紙行書《洛原記》，爲白貞夫作。
許宗魯、劉儲秀、李濂、康海、王九思、唐龍、許成名、薛蕙、楊慎、馬卿、趙時春、白悅題。

京1—1255
☆張靈　招仙圖卷
紙本。
款在末。
與昨見《王公出山圖》卷上題不一致。

京1—1493
☆陳淳　墨花釣艇卷
紙本，水墨。
內一段畫鳥，爲僅見者。末畫湖上釣艇。
甲午冬作。
五十二歲。

京1—673
☆任仁發　張果見明皇卷
絹本。精。
康里子山、危素題。

京1—1383
☆唐寅　貞壽堂圖卷
紙本。精。
末款：吳趨唐寅。右下"吳趨"圓朱印。
李應禎書《詩序》，在前。
唐璵、沈周、吳一鵬、杜啓、吳傳、陳謨、陳□（鈐"原會"）、夏永、吳寬、錢腴、謝縉（陳留人）、尉淳、唐寅、濮裕、文徵明題。

京1—1302
☆文徵明　猗蘭室圖卷
紙本。
陳淳篆書引首。
己丑畫，庚寅書款。

京1—1321
文徵明　蘭竹卷

紙本，水墨。
癸卯初夏。

一九八四年十月十五日
故宮博物院

京1—1589
☆仇英　歸汾圖卷
絹本，青綠。
實作"寶"。
隔水傅山跋。
嘉靖二十六年陳九德撰《懷河汾賦》，鄧黻、周天球題。
方雨樓舊物。

京1—1918
☆孫克弘　百花圖卷
紙本，設色。精
無年款。題：雪居弘製。有章草意。
桂茂枝跋。
畫上尚有用炭條起草痕，內丹桂一段，改稿處痕跡尚存。

京1—1784（《中國古代書畫目錄》為1783）
☆陳栝　寫生游戲卷
紙本，淡設色。
款：陳栝戲筆。
石渠寶笈諸印。

京1—2194
☆董其昌　關山雪霽圖卷
高麗紙本。矮卷。
款在末，乙亥款。下鈐"董其昌印"白回，僅存"董印"二字。
顧大申、戴本孝、沈荃題。
五璽全。
《墨緣》著錄。

京1—1687
文嘉　山水卷☆
紙本，設色。
末款：隆慶四年庚午作。
右下角有"文嘉"、"休承"二印。
七十歲。
畫不佳。

京1—1823
☆徐渭　花卉九種卷
紙本，水墨。高卷。
萬曆壬辰。
七十二歲，去世前一年。
前一牡丹劣，梅、竹等佳。

京1—561
☆宋佚名　摹五星二十八宿真形

圖卷

　　絹本，設色。精。

　　弘治陳啓先跋，云爲宋人。

　　畫首有“雙林書屋”朱文大印。

　　“司禮太監雙林馮保攷藏書畫”朱文大方印，在畫末。

　　又有“秋月”僞款。

　　有“宣和中秘”僞印。

　　南宋人摹本。

京1—2913

☆項聖謨　蔚越江秋卷

　　絹本。精。

　　崇禎甲戌作，題扣舷寫照。

　　三十八歲。

　　寫生之作，逐段自題。

　　内富陽道上，畫石青遠山。

　　又一段淺絳上加石綠，以粉畫雲，畫法爲創見。

　　又一段，八月十八日書，謂“以初度之辰”云云，則項氏生于八月十八日也。

京1—1082

☆沈周　墨菜辛夷二圖卷

　　紙本，辛夷設色。精。

　　沈氏未署款。右下鈐“啓南”朱方印。

　　吳寬題。

　　文徵明、項子京、李肇亨遞藏。

京1—1732（《中國古代書畫目録》爲1733）

☆文伯仁　南溪草堂圖卷

　　紙本，淡設色。

　　隆慶己巳作。

　　騎縫有“白仁”朱方小印。

　　王穉登撰《記》，王常小楷書。

　　弢齋印。

京1—2027（《中國古代書畫目録》爲2026）

☆周之冕　百花圖卷

　　紙本。精。

　　萬曆壬寅作。

　　文葆光、杜大綬、文震孟、錢允治、陳元素、韓道亨題。

　　有寶笈三編印、溥儒印。

京1—1753

☆錢穀　求志園圖卷

　　紙本，設色。精。

　　“嘉靖甲子夏四月，錢穀作求

志園圖。"

王穀祥引首。

王世貞書《求志圖記》。

皇甫汸、傅光宅、李攀龍（鈐
"李氏于鱗"白、"白雪樓"朱）、
黃姬水、黎民表、徐燫、張獻
翼題。

張伯起求志園。

京1—3253

☆曾鯨　葛一龍像卷

紙本。

無款。鈐"曾鯨之印"白、"波
臣父"朱。

米萬鍾、范景文、周之綱、
王思任、俞彥、宋獻、古滇楊繩
武、張民表、蕭士瑋題。

前引首款：芝叟。即何如寵。

後又一像，無款，鈐黃仲元
印。疑即黃氏之作。

黃仲元字起化，福建寧化人，
黃慎之先世。

京1—2976

☆陳洪綬　梅石蛺蝶圖卷

灑金箋。精。

款：洪綬。

有高士奇題。

《石渠寶笈三編》著錄。

京1—4706

☆石濤　搜盡奇峰打草稿圖卷

紙本，水墨。精。

辛未二月作，慎庵上款，言
"宮紙餘案，主人慎庵先生索
畫……"款：石濤元濟。

後隔水墨香亭題。

陳奕禧、徐雲等題。

京1—1384

唐寅　風木圖卷

紙本。

許初書引首"風木餘恨"。

款：唐寅爲希謨寫贈。後紙七
絕一首，款：唐寅。拼接爲一。

都穆、陳有守、王穀祥、袁尊
尼、朱大韶、黃姬水、皇甫濂、
張鳳翼、張獻翼、王穉登、皇浦
汸、文嘉、章美中、彭年、周天
球、史臣紀、吳蕃、陳鎏、楊伊
志等。

京1—3949

☆查士標　南山雲樹圖卷

紙本，水墨。

康熙庚申，爲德潤禪兄寫南山雲樹。

佳。

京1—1204

☆吳偉　問津圖卷

描山水灑金箋。精。

款在右下：吳偉拜筆。

徐霖篆書引首。

正德庚午徐霖大字題。

京1—578

☆劉松年　盧仝烹茶圖卷

絹本。短卷。精。

李復、烏斯道題。

是南宋人，松幹、石有似臺灣《羅漢》處，然人物嫩，樹亦稍稚。是宋人之宗劉者。

京1—2873

☆邵彌　劃開衆皺圖册

十四開。

崇禎丁丑作。

畫風格不固定，尚未成熟定型。

京1—1431

☆周用　詩畫册

精。

畫六開，字數開。疑是一畫一題相間者。

款：周用。鈐"行之"小印。

曹鎜、王穉登、葉向高、袁中道、曹履吉、何喬遠、蔣德璟題。又張叔未題。

有朱之赤印。

嘉靖時名臣。

學沈周。畫近粗筆周臣。内《老農獨嘆》、《京口歸舟》等數開佳，餘平平。

六開畫及對題拍。

京1—6454

任熊　大梅詩意圖册☆

絹本。十册，每册十二開。

名筆集勝册

有☆者入圖。

京1—974

☆戴進三鷺圖

絹本。精。

唐寅山水圖

偽。

京1—1588
☆仇英臨溪水閣圖
　絹本。精。
　真。
京1—3113
☆王聲山水圖
　絹本，青綠。
　安岐印。
　佳。
青煒倣宋石門山水圖
　絹本。
　安氏印。
　佳。
趙左倣趙荷鄉清夏圖
　絹本。
　啓云僞。
　真。
趙左沒骨山水圖
　青綠。
　啓云僞。
京1—2964
☆楊文驄山水圖
　精。
　董其昌題。
京1—3193
☆林之蕃山中積翠圖
　水墨。

京1—2812
☆惲向山水圖
　紙本。
　真。
京1—2937
☆項聖謨山水圖
　紙本。
　真。

劉珏等　明人西山勝景書畫合璧册
　十四開，即姑蘇十景册。
劉珏踞湖山圖
　紙本。
　添款。
京1—1075
☆沈周茶磨嶼圖
　紙本。
　有啓南小印。
　安氏印。
京1—1076
☆沈周新郭圖
　紙本。
　有啓南小印。
　安氏印。
京1—1506
☆陳淳楷書分得新郭詩
　精。

京1—1379

☆唐寅越來溪圖

　　紙本。

　　無款。

京1—1378

☆唐寅行春橋圖

　　紙本。

　　無款。

唐寅饒稼橋圖

　　紙本。

　　無款。

☆唐寅書詩

　　紙本。

京1—1339

☆文徵明橫塘圖

京1—1338

☆文徵明石湖圖

文徵明書石湖詩

京1—1503

☆陳淳桃花塢圖

　　早年，學文。

京1—1504

☆陳淳紫薇村圖

　　以明人畫冊入目，謝云全不入目。

　　有☆者均真。

京1—1820

徐渭　山水人物冊

　　片金箋紙。十六開。

　　萬曆戊子在宗姪子雲齋中作。

　　六十八歲。

　　有數幅款必真，畫用禿筆。

又數幅款、畫均與習見者不類。

當是真蹟，異者爲別調。紙、印

如一。

京1—2165

☆董其昌　山水冊

　　紙本。八開，直幅，大冊。精。

　　戊午八月作。

　　六十四歲。

　　有董祖源藏印，又王時敏印。

京1—6453

☆任熊　十萬圖冊

　　金箋。十開。精。

　　咸豐六年周閑題。

京1—3757

☆傅山　山水冊

　　絹本。六開。精。

　　自題，無年款。

一九八四年十月十六日
故宮博物院

京1—6507
☆趙之謙　松樹軸
　紙本，水墨。
　同治十一年。
　爲梅圃作。

京1—5892
☆羅聘　荔枝圖軸
　紙本，設色。[精]。
　甲午元旦作。即《一本萬利圖》。

京1—1247
☆呂紀　殘荷鷹鷺圖軸
　絹本，水墨。[精]。
　款“呂紀”。在畫中右方。
　粗筆。

京1—1209
☆吳偉　灞橋風雪軸
　絹本。[精]。
　款“小僊”。鈐“吳偉”朱方。
在左中上方。

京1—2763
☆藍瑛　雲壑藏漁圖軸
　絹本，設色。丈二匹巨軸。[精]
　丁酉秋，倣李唐。

京1—2986
☆陳洪綬　荷花鴛鴦軸
　絹本，設色。[精]。
　早年。
　陶云不真。

京1—213
☆敦煌佛像畫
　紙本，設色。[精]。
　晚唐五代之作。

京1—809
☆趙元　樹石團幅
　絹本，設色。[精]。
　無款。鈐“趙元私印”朱方，
又白文一印“善長”。可疑。
　是元人，不可必其爲趙元。
　改題元人。

宋元集繪册
　十一開，巨册。
　全不入目。

木瓜圖
　絹本。
　無款。
　右上有"尚書省印"朱文大方
印。左下有錢選印。
　又嘉慶璽。
　啓云是宋。
　真。明人。
趙孟頫山水圖
　大德元年。
　偽劣。
☆宋人烟溪釣艇圖
　絹本。
　畫佳，然氣薄，或是明人。
牧馬圖
　絹本。
　二馬一人。
　明人。
方方壺山水圖
　紙本，水墨。
　上清羽客方壺戲墨。
　偽款。明中期之作。吳偉、郭
詡後學。
山水團幅
　絹本。
　偽劣。明人。
李成寒林圖

　絹本。
　偽，文氏後學。
折枝梨花丁香圖
　絹本，設色。
　有天順偽隸書款。明人。
摹王叔明具區林屋圖
　舊摹，明人。
壽禄圖
　壽星，鹿。
　偽宣和題。
　劣。

巨然　晴峯圖軸
　絹本。
　張大千題。
　周懷民物。
　明清人摹本。

京1—893
☆元佚名　商山四皓圖軸
　絹本，設色。
　盛懋後學，元或明初。

朱耷　枯木寒鴉軸
　紙本，淡設色。
　款：八大山人寫。
　印不佳，畫鳥滯，不生動，樹

石甚似。偽。

京1—4414
☆王翬　倣王蒙秋山草堂圖軸
　　紙本，淺絳。精。
　　癸丑作。
　　四十二歲。
　　王文治題。

京1—1028
☆孫隆　鵝圖軸
　　絹本，淡設色。精。
　　鈐"開國忠敏侯孫"。
　　沒骨畫。

京1—1027
☆劉珏　夏雲欲雨軸
　　絹本，水墨。精。
　　左上側鈐有"劉氏廷美"印。
　　弘治乙丑沈周題，云是劉臨梅
道人之作。

馬麟　觀瀑圖軸
　　絹本。
　　偽馬麟款。明人黑畫。

京1—1035
☆金湜　雙鈎竹軸
　　絹本。精。
　　款：本清寫又題。

京1—1012
☆倪端　聘龐圖軸
　　絹本。精。
　　款：楚江倪端。下鈐"□門畫
史"、"仲正圖書"、"一般造化"
三印。

京1—4745
☆石濤　蕉菊圖軸
　　紙本，水墨。

京1—5097
☆柳遇、王翬　宋致像軸
　　精。
　　柳寫像，王補景。"康熙庚辰六
月十八日，耕煙散人王翬補圖"
款在圖左；"柳遇寫照"款在右。
　　諸人邊跋。

京1—4057
☆龔賢　清凉環翠圖卷
　　紙本，水墨、淡設色。精。

末上題："清涼環翠。龔賢。"
鈐"半""千"二印。
吳昌碩引首。曾熙題。

京1—4544
☆吳歷　興福庵感舊圖卷
絹本，青綠。精。
甲寅，悼念默公之作。
四十三歲。
許之漸題，鈐"青嶼"。

京1—4461
☆王翬　倣關仝廬山白雲卷
紙本，淡設色。
丁丑作，古香主人上款。
爲安歧作。

京1—4764
☆蔣恒、石濤　垂綸圖卷
紙本，設色。短卷。
蔣寫像，石濤補景。
前石濤題，末款：雲陽蔣恒寫。
南高上款。
則是吳南高小照。
姜實節等題。

京1—6397
☆費丹旭　懺綺圖卷
紙本，設色。
己亥，爲梅伯作。即姚燮。
齊學裘、雷葆廉、王復、張
凱、張鴻卓、黃鞠、盛樹基、潘
犖題。

京1—4982
☆禹之鼎　王原祁藝菊圖卷
絹本，設色。精。
"廣陵禹之鼎敬寫。"鈐"慎齋
禹之鼎印"白、"之"字陽文。
唐文治題。

京1—3793
☆吳偉業　桃源圖卷
紙本，青綠。長卷。
丙申，爲石翁作。
四十八歲。
疑是代筆。

京1—5658
☆徐璋　獨樹圖卷
紙本，設色。精。
乾隆十五年。
李鍇小像。

畫上有二題："獨樹圖。薦青山人李鱔自題，時年六十五"在前；"乾隆十五年春正月廿又一日，松江徐璋寫"在後。

京1—4367
程順　孫奇逢像卷☆
　紙本，設色。
　戊申畫。

京1—4058
☆龔賢　攝山棲霞圖卷
　紙本，設色。精。
　末題："題攝山棲霞寺詩，龔野遺。"
　曾熙引首。吳昌碩題。
　與《清涼環翠》爲一對。

京1—4728
☆石濤　蘭竹冊
　十八開，直幅。
　鈐有"我何濟之有"白方。
　有辛巳八大題一開。
　七十六歲。然字方，不似晚年。
　黃雲、姜實節、吳翔鳳、梅庚、凌蒼鳳等題，兼有自題。
　曹冲如題，言"庚辰走別大滌先生，出蘭竹百幅相示"云云。
　真而劣。

京1—2760
☆藍瑛　倣古山水冊
　水墨、設色。八開，小冊。
　乙未花朝作。
　七十一歲。
　已印。

京1—3960
☆查士標　西陂詩意冊
　十二開。
　字、畫各六開。
　康熙甲戌寫宋漫堂詩意。
　八十歲。
　字臨各家。宋犖上款。

京1—1602
☆陸治　山水人物畫冊
　絹本，設色。橫幅，十開。精。
　停琴、晚雅、夢蝶、籠鶴、放鴨、漁父、聽雨、采藥、觀梅、踏雪。
　爲雲泉作。
　項氏印及編號。
　真。

龔賢等　金陵各家山水册
　十二開。
京1—4054
☆龔賢山水
　爲伴翁作。
　不加墨烘。
京1—4017
☆樊圻山水
　設色。
　己未。
　佳。
京1—4089
☆高岑山水
　紙本，設色。
　伴翁上款。
京1—4341
☆高遇山水
　紙本。
　伴翁上款。
京1—4775
☆吳宏山水
　紙本。
京1—4776
☆吳宏竹
　紙本。
京1—4802
☆謝蓀荷花

紙本，設色。精。
　己未，伴翁上款。
京1—4695
☆柳遇山水
　己未。
京1—4950
☆王槩山水
　爲伴翁作。
京1—3831
☆鄒喆
　紙本。
　己未款，爲伴翁作。
京1—3833
☆鄒喆
　紙本。
　謝蓀入精品，餘入目。

京1—4624
☆文點　荆楚詩意册
　紙本，設色。八開。精。
　己巳作。
　艮菴對題。
　首二開佳，餘劣。

京1—2931
☆項聖謨　花卉册
　紙本，水墨、設色。八開。

丙申作。
六十歲。

京1—4051
☆龔賢　山水册
　紙本。二十開。
　乙卯中秋作，贈燕及周先生。
　內有佳者，亦有劣者。

京1—4592
☆惲壽平　山水花卉册
　紙本。十二開。
　平平。

京1—3046
☆卞文瑜　贈王烟客山水册
　紙本，水墨、淡色。十開。
　佳。

京1—2402
☆沈士充　仿古山水册
　泥金箋。十開。精。
　佳。

京1—1535
☆謝時臣　杜陵詩意山水册
　絹本。八開。
　寫唐人詩意。"七十一翁謝時臣
述景。"

京1—2938
☆項聖謨　山水册
　紙本。八開。
　平平。

一九八四年十月十七日
故宮博物院

京1—1172
☆杜堇　題竹圖軸
　絹本。大軸。精。

京1—5329（《中國古代書畫目錄》
爲5328）
☆華嵒　桃潭浴鴨圖軸
　紙本。巨軸。
　壬戌小春寫於淵雅堂。
　色已淡。

京1—5296
☆袁耀　邗江勝覽橫披
　絹本，設色。巨幅。精。
　丁卯清冬。

京1—5344（《中國古代書畫目錄》
爲5342）
☆華嵒　八百遐齡圖軸
　絹本。巨軸。精。
　甲戌冬十一月作。

京1—1246
☆呂紀　桂菊山禽圖軸

　絹本，設色。巨軸。精。
　款：呂紀。在左上側。
　山鷓、桂花。疑原名爲《折桂
圖》諧音。

京1—1245
☆呂紀　南極老人圖軸
　精。
　款：呂紀拜手。鈐“四明呂廷
振印”朱長。
　壽禄圖，人極精，墨竹梅花
亦佳。

京1—1274
☆張路　山雨欲來圖軸
　絹本。大軸。精。
　款：平山。下鈐“張路”白方。

京1—6472（《中國古代書畫目
錄》爲6471）
☆虛谷　梅鶴圖軸
　紙本，設色。大軸。精。
　辛卯春二月作。

京1—5537
☆郎世寧　嵩芝獻瑞圖軸
　精。

本畫題"嵩獻英芝"。雍正二年
十月作。

京1—6765

☆清佚名　平定回疆戰圖册

十開。

張格爾之役，道光甲申至戊子
間事。

末二頁爲午門獻俘、正大光明
殿宴會。

正大光明殿一幅彩色。

京1—6767

☆清佚名　平定臺灣圖册

十二開。

末一開爲避暑山莊清音閣賜宴。

清人。

京1—5783

☆徐揚　平定兩金川圖册

十六開。

款在末幅紫光閣宴成。

京1—6766

☆無款　平定伊黎回部戰圖册

十六開。

内第二開及午門獻俘一開彩色。

京1—5544（《中國古代書畫目録》
爲5538）

☆郎世寧　果親王允禮像册

一開。彩。

上有雍正乙卯允禮自題。

倣宋體字款。

京1—6578

☆任頤　仕女册

紙本，設色。十二開。

光緒戊子款。

四十九歲作。

京1—4194

☆梅清　黄山圖册

紙本，淡設色。十開。

壬申三月稼堂著屐黄山，作是
圖以示近陪之意。

七十歲。爲潘未作。

真而佳。

京1—6496

☆趙之謙　花卉册

紙本，設色。十四開。

爲英叔作，咸豐己未。

内數幅甚佳。

京1—5545（《中國古代書畫目録》爲5539）

☆郎世寧　花卉册

絹本，設色。十開。精。

梁詩正對題。

石頭不似郎，似他人補，花是本色。

款用楷體，是他人代。

京1—5438

☆李鱓　花卉册

八開。

乾隆五年作，作"鱓"。

京1—6028

☆黄易　訪古記遊册

水墨。十二開。

辛卯臘月十五日作。

對題自記。

真。

京1—5278

丁皋　寫客吟小像册☆

一開。

丙子長至汪客吟自題。

乾隆壬寅袁枚、乾隆廿一年金農、閔華題。

京1—6409

☆戴熙　山水册

紙本。八開。

丙辰十二月作。

京1—4193

☆梅清　黄山圖册

十六開，對開改横册。

庚午九月作。

末有癸酉二月重題一跋，爲其婿慕潭作。

與前記一册大體相同，而稍大，畫法亦稍放。

京1—4192

☆梅清　山水册

紙本，水墨、設色。八開。精。

庚午初夏作，綺園上款。

京1—4720

石濤　金山龍游寺畫册

十二開。

末幅題：避暑龍游寺作。

京1—4703

☆石濤　山水册

横册，十開。精。

款：一枝濟。小楷，已有晚年小楷之意。

"禿髮人濟，一枝閣中。"在南京作。

款：甲子新夏。

四十五歲。

爲閭翁大詞宗作。

鈐"忍菴圖書"白方。

京1—4722

☆石濤　唐人詩意圖册

紙本，設色。直幅，八開。精。

京1—4723

☆石濤　寫陶潛詩意册

直幅，十二開。精。彩。

京1—4886

☆王原祁　山水畫册

紙本，水墨、設色。十開，内府裝，直幅，大册，可裱軸。精。

庚寅作，丹思上款。

戊子作，庚寅再加點染。

又二幅丁亥作。

丹思即王敬銘。

京1—4906

☆王原祁　爲匡吉倣古山水册

紙本。十二開。精。

王撰引首。

康熙乙酉自對題，六十四歲書。

末幅倣董源，自題"奉敕作董北苑山水，未敢成稿以此試筆"云云。

董壽平物，五千元購。

京1—4409

☆王翬　雲溪高逸圖卷

紙本，水墨。精。

倣唐。壬子畫於楊氏竹深齋，爲笪在辛作。

惲壽平題。

有曹溶印。

京1—4016

☆樊圻　柳村漁樂圖卷

絹本，設色。精。

己酉。

曹溶、徐倬、陳僖、梁清標、顧貞觀、張英、顧豹文、王士禄、王士禎、曹爾堪、嚴我斯、徐釚、韓魏、趙進美、高珩題。

京1—3444

☆王鐸　花果圖卷

　紙本，水墨。精。

　丁亥七月二十日寫於彰義門外僧舍。

　款板，不似晚年。

文徵明　書壽梅集序卷

　紙本，烏絲欄。

　嘉靖甲寅款。

　文彭題。

一九八四年十月十八日
故宮博物院

☆任熊　雞圖屏
　紙本，設色。四條。
　只見一幅，無款。
　佳。

任熊　柳燕圖

京1—6470（《中國古代書畫目錄》
爲6469）
☆虛谷　雜畫屏
　紙本，設色。四條。
　菊鶴圖
　紅梅貓圖
　　丙戌十月。
　☆蘭石金魚
　　入精。
　☆綠竹松鼠
　　入精。

京1—4397
☆王翬　山窗讀書圖軸
　紙本。精。
　丙午九月九日，爲藻儒作。

京1—5389
☆高鳳翰　自畫像軸
　絹本，設色。精。
　丁未作。

☆王原祁　倣吳鎮山水軸
　紙本，水墨。精。
　臣字款。
　上鈐"乾隆御覽之寶"、寶蘊
樓印。

京1—6567
☆任頤　花鳥屏
　四條。
　癸未款，爲升橋作。
　柳燕、荷鴨、棕櫚雞、天竺
白鵑。

京1—5279
☆丁皋、華嵒、黃濤　合作桐華
盦主三十六歲像軸
　紙本。
　華畫鶴。

京1—4442
☆王翬　倣巨然煙浮遠岫軸
　絹本，水墨。

丁卯作。

畫粗，不渾厚。

京1—6510

☆趙之謙　古柏靈芝圖軸

京1—4839

☆王原祁　富春大嶺軸

紙本。精。

癸酉作。

陳元龍、孫岳頒、胡會恩詩

塘題。

京1—4887

☆王原祁　倣董巨山水軸

紙本，水墨。精。

戊子作。

六十八歲。

京1—3929

☆查士標　秋林遠岫軸

紙本，水墨、淡設色。精。

乙巳七夕作。

京1—4604

惲壽平　茂林石壁軸

紙本，水墨。

徐云僞，不入。

京1—4769

☆唐荧　紅蓮軸

紙本，設色。精。

辛亥。

惲南田、王鑑等題。

京1—6181

顧洛　補景松鶴聽泉圖軸

紙本，設色。

郭麐題，云爲屠琴塢小像。

顧洛補景。畫像人未詳。

京1—5584

☆清佚名　馬曰琯小像軸

絹本，設色。精。

方士庶補景。

厲鶚、全祖望、劉大櫆、金

農、胡期恒、程夢星、高鳳翰、

阮元等題。

京1—6597

☆任頤　沈蘆汀讀畫圖軸

設色。

京1—4603
☆惲壽平　桃花圖軸
　紙本，設色。
　自題臨唐。字弱，僞。

京1—6564
☆任頤　風塵三俠屏
　紙本。四條。
　光緒壬午。
　風塵三俠，五月披裘，小紅低
唱，九日登高。

京1—4913
☆王原祁　松溪山館軸
　紙本。精。
　題：身伏噩廬……搜山負土，
棘人之筆硯都荒……
　早年之筆。

京1—6170
☆錢杜　紫琅仙館軸
　紙本，設色。
　己卯畫，壬寅再題。

京1—5370（《中國古代書畫目録》
爲5368）
☆華嵒　薔薇山禽軸

紙本，設色。精。
無年款。

京1—5547（《中國古代書畫目録》
爲5541）
☆郎世寧　花鳥軸
　絹本，設色。精。
　臣字款。
　《石渠寶笈三編》著録。

京1—6572
任頤　三友圖軸
　紙本。
　三人小像，左前爲任。

京1—5850
☆徐鎬　張昀像軸
　絹本，設色。

京1—6562
任頤　人物花鳥册☆
　横幅，十二開。
　光緒辛巳。

十竹齋畫譜册
　木板水印，晚印。

京1—3808

☆釋弘仁　松梅卷

紙本。精。

二段：松丙申春日作，又題一絕，粗筆；梅一段，款：漸江學人弘仁寫。

龔賢別紙題詩，又言"冶城張大風、黃山漸江師每畫成必索予題，雖千里郵致，不憚煩也"云云。

京1—4854

☆王原祁　倣古山水卷

六段。精。

倣巨然，倣小米雲山，倣梅道人，倣王蒙松雲蕭寺，倣富春，倣雲林。

辛巳殘臘作。

末自題一紙，爲石帆表叔繪，自云六幅。

京1—6423

☆戴熙、劉彥冲　鴛峯虎阜二圖卷

戴熙道光甲辰十月爲陳小魯寫冷泉亭圖。紙本，水墨。精。

劉彥冲畫虎阜圖，乙巳夏日作。紙本，設色。

京1—4732

☆石濤　雙清閣圖卷

紙本，水墨。精。

隸書款：雙清閣之圖。"大滌子若極寫。"

丁亥姜實節題，云"爲蓼汀畫，閣在平山之陰"。

姓吴，豐南節學樓吴氏。

杜乘、厲鶚等題。

京1—3933

☆查士標　水雲樓圖卷

紙本，水墨。精。

康熙丁未，爲汪次朗畫。

京1—1501

☆陳淳　紅梨花圖卷

甲辰作。

前王穉登引首"春色芳菲"。

京1—2909

☆項聖謨　楚澤流芳卷

紙本。

丁卯十一月五日在三笑堂作。

鈐"大酉山人"、"項聖謨畫"。

自題云十二紙，自午至暮而成。

京1—5659
☆徐璋　石星源像卷
紙本，設色。
無款。

沈德潛、李鍇、李世倬等題。
李世倬題云瑤圃（徐璋）作。
清人。

以上一級品。

一九八四年十月十九日
故宮博物院

京1—6473（《中國古代書畫目録》
爲6472）

☆虛谷　花卉蔬果册

　　紙本，設色。方幅，十二開。[精]。
　　題六十九歲作。又一幅辛卯八
月作。

京1—6450

☆任熊　菊花軸

　　紙本，設色。四屏之一。
　　癸丑作。

程璋　猫圖軸

　　紙本，設色。
　　庚午作。
　　一九三〇年。
　　不收。

京1—6481（《中國古代書畫目録》
爲6480）

☆虛谷　耷山釣徒圖軸

　　紙本，設色。
　　畫沈麟元像。
　　麟元字竹齋。

京1—4332

☆顧銘　允禧訓經圖

　　絹本，設色。
　　寫照畫。

京1—6575

任頤　桃石圖軸

　　紙本，設色。
　　光緒丁亥，爲舅兄五十壽。

京1—6779

清佚名　密齋讀書圖☆

　　無款。
　　王文治邊跋。
　　爲王之孫女孫婿畫像，其孫女
瑞梁。

京1—6653

吳穀祥　怡園主人像軸☆

　　紙本，設色。
　　壬午小春作。
　　籤上題怡園主人。

京1—6554

任頤　風雨渡橋圖軸

　　丁丑。

京1—6557
任頤　蘇武牧羊圖軸☆
　紙本，設色。
　庚辰。
　陶云是倪墨畊，其説確。

任頤　徐步督耕圖軸
　紙本，設色。冊頁之一。
　光緒辛巳，爲鋙卿作。

京1—6182
顧洛　盟漚圖軸
　紙本，設色。
　奚岡題首。
　　"西梅居士顧洛畫。"
　爲郭麐畫。
　吳錫麒、吳嵩梁、奚岡等題。

任頤　倚石弈棋圖軸
　紙本，設色。冊頁之一。

京1—6605
任頤　蕉陰品硯軸☆
　紙本，設色。

京1—6620
吳昌碩　花卉屏

灑金箋，設色。四條。精。
紫藤。乙巳，爲沈梅生七十
壽作。
又牡丹水仙，雁來紅，菊石。
非堂中物。

京1—6546
☆胡錫珪　雲峯像軸
　紙本，設色。
　己卯。

京1—6450
☆任熊　紫藤軸
　紙本，設色。
　無款。
　癸丑作四屏之一。

京1—6508
☆趙之謙　牡丹軸
　爲蒓卿作。

京1—6514
☆趙之謙　花卉屏
　紙本，設色。十二條。
　爲小荃作。

京1—6565
☆任頤　天竺白頭軸
　　紙本，設色。
　　光緒壬午。

京1—6624
吳昌碩　玉蘭軸
　　紙本。
　　己酉。

京1—6606
任頤　霜崖眺雁圖軸
　　紙本。

京1—5846
☆閔貞　巴慰祖像軸
　　紙本，設色。
　　無款。
　　右下有曾孫達生、嗣生題，云
爲閔正齋寫。
　　金榜題。邊跋吳山尊、黃鉞
等題。

京1—6342
萬嵐　包世臣像軸
　　紙本，淡設色。

京1—6586
☆任頤　牡丹白頭軸
　　精。
　　光緒壬辰作。

京1—6522
☆清佚名　屠婉貞像軸
　　無款。
　　庚辰沙馥補圖。
　　楊峴、吳俊卿、吳大澂、徐康
等題。
　　清人。

京1—5869
陸燦、薛鱐　雲華小像軸
　　紙本，設色。
　　陸寫像，薛補圖。
　　乾隆戊子作。
　　張塤於畫上題《惜花春起早圖
記》。

京1—6601
☆任頤　高邕像軸
　　紙本，設色。精。
　　虛谷題，光緒十三年。

京1—6563
☆任頤　花犬軸
紙本，設色。
光緒壬午。

京1—6521
☆孫荔村、沙馥　彭夫人像軸
紙本，設色。
孫寫照，沙補圖。
如錢慧安。

京1—6625
吳昌碩　山厨清品圖軸☆
紙本，設色。
己酉。

京1—6483（《中國古代書畫目錄》
爲6482）
☆虛谷　觀潮圖軸
紙本，設色。
山水。惟石有似處，是早年。

京1—6672
☆任預　金明齋小像軸
紙本。

京1—6644
☆吳昌碩　紅蔘墨荷軸
灑金箋。

京1—6646
吳昌碩　葡萄葫蘆軸☆

京1—6649
吳昌碩　群仙祝壽軸☆
水仙，天竺。
劣。

京1—6603
☆任頤　梅邊携鶴軸
紙本，設色。

京1—5922
羅聘　藥根和尚像軸
紙本。
爲另一僧得之，剪貼另裱，作
爲其師像，倩人題咏。包世臣有
跋詳其事。

京1—4241
☆朱耷　猫石雜卉卷
精。
丙子夏日寫。八作兩點。

七十一歲。

京1—327
馬和之　小雅鹿鳴之什卷
　絹本，設色。
　沐氏印、學詩堂印。
　"野芳亭清賞"、"素軒清玩珍
寶"大印。

京1—605
☆錢選　幽居圖卷
　紙本，設色。[精]。
　前有"幽居圖"三字，下鈐"希
世有"朱方。
　與天津藏《三花圖》上者不同，
印細。
　鈐有高江村、安儀周、程正
揆、明善堂、行有恒堂印。
　後紙紀儀題，學趙。
　謝云是元人倣。

京1—6623
☆吳昌碩　花卉蔬果卷
　紙本，設色。
　自畫自題，云傳家之物。
　光緒三十四年作。
　六十五歲。

京1—1778
☆陳栝　梨花白燕卷
　紙本，設色。
　壬寅冬日，陳栝爲芝室寫。
　文徵明（末行改動）、顧聞、
文彭、張鳳翼等題。

京1—989
夏㫤　竹圖卷
　紙本，水墨。長卷。
　無款。末鈐有"朱昶"、"游戲
翰墨"。
　有"泰和王直"騎縫印。
　末有正統十三年王直長題，并
題其前後撰咏夏㫤竹諸舊作。

京1—1819
☆徐渭　花卉卷
　紙本。册改卷。[精]。
　前自題"識得東風"四大字。
　末自題：畫十六幅。萬曆五
年，爲從子十郎君戲作。
　五十七歲。

京1—580
宋佚名　蕭翼賺蘭亭圖卷
　絹本，設色。

蕭龍友捐。

是元人摹本。有傷。

京1—1385

☆唐寅　桐山圖卷

紙本，設色。精。

引首王鏊書"清樾吟窩"四字，款：拙叟。

文徵明、袁袠、蔡羽、王寵、徐伯虬、文彭、文嘉、陸芝、袁袠、陸師道、顧聞、黃姬水、王延陵、王穉登題。

京1—973

☆戴進、朱孔陽　松竹合璧卷

紙本。精。

末"西湖靜菴筆"。鈐"錢塘戴氏"白、"文進"朱、"竹雪書房"白。畫前有"竹雪書房"朱長印。

朱畫竹，無款。鈐"雪庭"、"墨池清興"二白文方印。

後有金公素題。

京1—1558

☆葉澄　雁蕩山圖卷

綾本。

"嘉靖丙戌，燕山葉澄作。"

嘉靖五年。

鈐有"濮陽李廷相雙檜堂書畫私印"。

有梁清標跋。

京1—1203

☆吳偉　長江萬里圖卷

粗絹本，淡設色。精。

"弘治十八年乙丑九月望，湖湘吳偉寓武昌郡齋中製。"

四十七歲。

京1—1083

☆沈周　京江送別圖卷

紙本，設色。精。

"名蹟貽徽"，王時敏題引首。

末款：沈周。鈐"啓南"一印。

弘治壬子文林書序。

又弘治五年祝枝山書《送吳叙州之任序》。

沈周、陳琦、吳瑄、張習（鈐"企翱"）、都睦、劉嘉緒等題。

又顧開增題，云爲其祖作。

京1—1386

☆唐寅　毅菴圖卷

紙本，設色。精。

文徵明引首。

"吳門唐寅爲毅菴作。"

盧襄、王守、名宿、王寵、袁襃、文徵明。

朱秉忠，號毅菴。

京1—4052

☆龔賢　溪山無盡卷

紙本，水墨。精。

末款：江東龔賢畫。

有另紙長題：庚申春偶得宋

庫紙，裝如册式，而畫者卷。庚申二月始畫，壬戌長至始成……余十三便能畫，垂五十年而力硯田……僅足糊口。歸許葵庵，許以月米五斗、酒五斛。

京1—4714

☆石濤　梅花卷

紙本，水墨。精。

丙戌作小楷長題，云得宋羅紋……

一九八四年十月二十日
故宮博物院

京1—1416
☆徐霖　花竹泉石圖卷
精。

爲瘦石畫，吳郡徐霖。鈐"徐氏子仁"白方。

徐昂發引首。

黃琳、張檜（鈐"汝吉"、"青瓅"二印）、浦應祥（鈐"有徵"、"秋水芙蓉"印，"嘉樹軒"）、陸彬、段豸、邢纓、宋愷、顧綸、杜堇、王瑩、任德、張龍題。

京1—1592
☆仇英　摹蕭照中興瑞應圖卷
絹本。

董其昌引首。

第一段入夢。

第二段渡河，人均戴 形帽，唯康王載 形帽。

第四段棋占。

末幅墨欄外書"吳郡仇英實父董摹"。在同一絹上，"實"作" "，中爲"田"字。

董其昌、秦松齡、嚴繩孫等題。

項、梁遞藏。

京1—1304
☆文徵明　東園雅集圖卷
絹本，設色。精。

徐霖引首。

前隸書《東園圖》。末"嘉靖庚寅秋徵明製"。鈐"文徵明印"、"徵仲"二印。

後湛若水楷書《東園記》，字學歐。

又陳沂書《太府園讌游記》，學蘇書。

京1—6619
☆吳昌碩　花卉卷
紙本，設色。

前甲辰自題。末款署：光緒三十年甲辰。筱公上款。

爲嚴筱舫作。

京1—650
☆趙孟頫　浴馬圖卷
絹本，設色。精。

款：子昂爲和之作。

舊倣本？此件樹石甚似。而

人、馬劣，色粗俗，款似亦是
俗，屢看而終不能釋疑。
　　王、陶亦疑之，徐以爲必真。

京1—221

☆唐人　伏羲女媧圖軸
　　絹本。精。
　　出土物。

京1—5667

☆華冠　西溪漁隱像軸
　　華冠畫像，張賜寧補圖。
　　王芑孫題。

京1—1904

☆劉世儒　梅花軸
　　絹本，水墨。精。
　　自題。無年款。
　　朱潢南題詩，鈐"益王之寶"、
　　"潢南"二印。

京1—6579

☆任頤　耄耋圖軸
　　紙本。精。
　　光緒戊子作。

京1—1250

☆呂端俊　竹雀圖軸
　　絹本，水墨。精。
　　弘治癸丑歐陽旦題。下鈐"呂
　　氏端俊"，又一白文印。題、印不
　　一致。

京1—5326（《中國古代書畫目錄》
爲5325）

☆華嵒　秋樹八哥圖軸
　　紙本，設色。
　　癸丑初秋寫。
　　五十二歲。
　　色褪。

張靈　秋林高士軸
　　紙本。
　　款：張靈爲叔賢作。
　　舊偽。
　　弘治辛酉文題。"壁"作"璧"，
　　必偽無疑。

京1—2984

☆陳洪綬　紅蓮圖軸
　　絹本，設色。精。
　　"雲溪老漁陳洪綬倣王若水畫
　　於永柏書堂。"

京1—981

☆戴進　關山行旅圖軸

紙本，設色。精。

款：静菴。

安儀周、龐虚齋藏。

京1—1099

☆沈周　桂花書屋軸

紙本。精。

爲惟謙作。無紀年。

吳寬題。

吳字不佳。畫、款均有可疑處，舊倣。

京1—4512

☆王翬　倣江貫道溪山無盡圖軸

紙本，水墨。精。

早年，三十、四十之間作。

有唐氏藏印。

京1—1347

☆文徵明　曲港歸舟圖軸

紙本。

彭年、陸師道、王穀祥、文徵明題。

彭、陸字不佳，彭尤不似。

京1—6168

☆錢杜　秋林月話圖軸

紙本，設色。

嘉慶甲戌。

佳。

京1—6469（《中國古代書畫目録》爲6468）

虚谷　瓶菊圖軸☆

紙本，設色。

壬午款。

京1—1510

☆陳淳　葵石軸

紙本，水墨。

佳。

京1—5480

☆金農　梅花軸

紙本，水墨。

題七十歲作，爲香雨三兄作。

禿筆，佳。

京1—1308

☆文徵明　品茶圖軸

紙本，水墨。

嘉靖十三年甲午作，上題咏茶

事詩十首。

　香港有一倣本。

京1—1248

☆吕紀　鷹鵲圖軸

紙本，設色。

粗筆。真。

京1—5432

☆李鱓　松藤軸

紙本。精。

雍正八年作。

四十五歲。

已印。

京1—4248

☆朱耷　楊柳浴禽圖軸

紙本，水墨。精。

癸未冬日寫。

七十八歲。

狄平子邊跋。

有白門李氏印。

京1—3360

☆徐渭　驢背吟詩圖軸

紙本，水墨。

無款印。

張孝思題爲徐渭。

非徐渭，是明人之作。

京1—6566

任頤　雪中送炭軸☆

紙本，設色。

癸未。

王臣　雙鈎竹軸

紙本，水墨。

舊題元人。

　"直仁智殿文思院副使五雲王臣寫題。"

查《明史》。

字似明。查明有無文思院。

按：《野獲編》記明仁智殿諸技藝人事，中有文思副使李某。

是明天順成化間人。

京1—1298

☆文徵明　湘君、湘夫人圖軸

紙本，設色。

正德十二年作。

四十八歲。

文嘉、王穉登題。

京1—5345（《中國古代書畫目
錄》爲5343）
☆華嵒　天山積雪圖軸
紙本，設色。精。
駱駝。
乙亥春七十四歲作。

京1—4267
☆朱耷　荷花水鳥圖軸
紙本。精。
八作兩點，字不似常見者，略
有側鋒。
徐公云可疑。
印不佳。畫真，款印後添。

京1—3954
☆查士標　溪山放牧圖軸
紙本。
丙寅二月。云倣文同《散牧圖》。

京1—2985
☆陳洪綬　梅石圖軸
紙本，設色。精。
有“石渠寶笈”、“御書房鑑藏
寶”諸印。

京1—3755
☆傅山　草閣圖軸
綾本。精。
丙午寫“五月江深草閣寒”意。

京1—3719
☆程正揆　山水軸
紙本，水墨。精。
款下爲乂字花押。
石溪題。

京1—6594
任頤　孔雀圖軸☆
真。
已印入《百幅花鳥》。

京1—1594
☆仇英　蓮溪漁隱圖軸
絹本，設色。精。
“蓮溪漁隱圖。仇英實父製。”

京1—6596
任頤　任淞雲像軸☆
紙本，設色。
胡公壽補樹。

京1—5587
☆方士庶　補鄭板橋小像軸
紙本，設色。精。
方補景。
湯貽汾題詩塘。

京1—4744
☆石濤　橫塘曳履軸
紙本，水墨。精。
廣陵作。

京1—1349
☆文徵明　溪橋策杖圖軸
紙本，水墨。精。
狄平子題。
款下有"文徵明印"、"玉磬山
房"二印，上朱下紫，印泥色
不一。

京1—1063
☆沈周　倣倪山水軸
紙本，水墨。精。
己亥。
五十三歲。
成化癸卯周鼎題。

京1—5895
☆羅聘　梅花軸
紙本，水墨。
己亥作。
筆尖。

京1—6558
任頤　鷄圖軸
光緒辛巳。

京1—5609
☆鄭燮　梅竹軸
紙本。精。

京1—5923
☆羅聘　鄧石如登岱圖軸
紙本。精。
款：揚州羅聘寫。
李兆洛等題。

京1—1377
☆唐寅　雙鑑行窩圖册
絹本。
畫一開，題二十八開。
陳鎰篆書引首。
爲富溪汪君畫。
正德己卯唐自題《雙鑑行窩記》。

五十歲。

都穆、盧襄、萬曆庚辰吳希旦、盧雍、江方綱、俞金、汪天瑞、唐澤、江文敏、王章、劉梓、皇甫録、唐佐、張鋼、朱幸、劉布、朱希召、唐溥、袁佐、陳敬夫、嘉靖甲辰鄭燭題。

畫似周臣而活，是真跡。

宋元集粹

京1—536

☆宋人蓼龜圖方幅

稍晚。

京1—719

☆盛懋漁樵問答方幅

吳惠、黃陳對題。

京1—371

☆夏珪雪堂客話圖方幅

款：臣夏珪。

早年筆，極重要，畫有似馬遠處。

京1—384

☆梁楷柳溪臥笛方幅

款極小，在中下。

謝云偽。

左上畫崖脚是本色，是真。

京1—541

☆霜柏雙鳥圖

宋人。

京1—441

☆竹澗鴛鴦圖

宋人。

京1—363

☆馬□寒山子像

粗筆人物。

京1—387

☆梁楷雪棧行騎圖

有款。

粗筆。

謝云真。

可疑。

京1—506

荷蟹圖

宋人，真，南宋後期。

京1—443

☆牡丹圖

粗絹本，紫色。

沐氏印。

疑元人。

京1—370

☆夏珪松溪泛月圖

款：夏圭。圭偏在右，左有缺，疑作"珪"。

佳。亦早年筆，畫樹已有與
《松厓客話》相似處。
京1—386
☆梁楷疎林寒鴉圖
　款：梁楷。
　謝云偽。
　是真而精。
京1—495
☆清溪風帆團幅
　宋人。
京1—465
☆柳陰醉歸圖
　宋人。
京1—447
☆松谷問道圖
　夏珪、馬麟之間。佳，筆較
粗放。
京1—362
☆馬逵石壁看雲圖
　晚宋或明人。
京1—457
☆牧牛圖
　與夏珪一幅同。（意大利畫册
上印）

扇面册
京1—1354
文徵明蘭花圖
　泥金箋。
京1—4613
☆惲壽平牡丹圖
　精。
　晚年。
京1—2756
☆藍瑛嘉樹晴雲圖
　泥金箋。精。
京1—1613
☆陸治梨花白燕圖
　金箋。精。
　劣。
京1—1104
☆沈周江亭避暑圖
　泥金箋，青綠。
　倣。
京1—3424
☆王時敏山水圖
　青綠。
　壬寅，為嶰雪作。
京1—4618
☆惲壽平罌粟花圖
　苕華閣戲作。

京1—3545

王鑑山水圖

　丁酉，爲藻儒作。

　藻儒爲烟客之子。

　啓云王石谷作。

京1—1393

☆唐寅雨竹圖

　泥金箋。精。

　自題，祝允明又題，文徵明

又題。

　早年，字稚。然是真。

京1—2077

☆丁雲鵬竹林漫步圖

　金箋。精。

　乙未，爲環海作。

京1—1729（《中國古代書畫目録》

爲1730）

☆文伯仁溪橋策杖圖

　泥金箋。精。

　嘉靖壬戌。

京1—1353

☆文徵明墨竹圖

　片金箋。

　祝允明題。

　真。

京1—4400

☆王翬山水圖

　丁未，爲蘭翁作。

一九八四年十月二十二日
故宮博物院

京1—1595
☆仇英　蘭亭修禊圖扇面
　金箋，青綠。精。
　無款。
　項子京印。
　真。

京1—1199
☆周臣　明皇游月宮圖扇面
　金箋。精。
　真。

京1—4404
☆王翬　青山白雲圖扇面
　精。
　己酉中秋作。
　三十八歲。

京1—3387
☆張風　山水扇面
　金箋，水墨。精。
　辛丑初夏，爲櫟翁畫。

京1—4747
☆石濤　奇峰圖扇面
　設色。精。
　爲燕老畫。

京1—1615
☆陸治　薔薇扇面
　金箋，設色。精。

京1—2757
☆藍瑛　青山紅樹扇面
　金箋，大青。精。
　壬辰花朝擬范長壽法，爲九
一畫。

京1—3016（《中國古代書畫目
錄》爲3015）
☆陳洪綬　松溪圖扇面
　金箋。精。
　山水、松。
　題：門人陳洪綬、祁鴻孫恭上
許夫子。
　早年。

京1—4830
☆喬萊　蕉林書屋圖扇面
　紙本，設色。精。

翁方綱小字題。

京1—3563
☆王鑑　水柳圖扇面
　設色。精。
辛亥。
佳。

京1—4517
☆王翬　傲巨然烟浮遠岫扇面
　精。
癸丑重題。畫在前，署：劍門
王翬。
佳。

京1—1284
☆張路　觀瀑圖扇面
　灑金箋。精。
佳。

京1—3397
☆王時敏　山水扇面
　金箋。精。
乙丑作。
三十四歲。
陳眉公題。
佳。

京1—3001
☆陳洪綬　秋溪泛艇扇面
　泥金箋。精。
晚年，爲梓朋作。

京1—2709
☆崔子忠　桐陰論道扇面
　泥金箋。精。
畫俗。

京1—1396
☆唐寅　葵石扇面
　灑金箋。精。
自題。
張補之、孫益和題。
佳。石上部是本色。

京1—1530
☆謝時臣　暮雲詩意扇面
　金箋。精。
甲辰作。
五十七歲。

京1—1314
☆文徵明　樹石圖扇面
　灑金箋。精。
丁酉，爲補之畫。

王守題。

京1—1266
☆蔣嵩　山水圖扇面
　灑金箋，水墨。精。
　三松爲西園作。
　佳。

京1—2367
☆程嘉燧　柴門送客扇面
　泥金箋。精。
　庚辰七月晦，孟陽作。

京1—4705
☆石濤　山水扇面
　精。
　丁卯十月客廣陵作，"青湘石濤
濟山僧"，贈次翁。

京1—223
☆唐人　京畿瑞雪軸團幅
　大幅。
　項聖謨題。
　是元人。

京1—6555
☆任頤　吳淦像軸

紙本，設色。
戊寅。
佳。

京1—952
☆邊景昭　雙鶴圖軸
　絹本，設色。巨軸。精。
　"清華閣畫史邊景昭製。"
　黃冑物。

京1—4741
☆石濤　竹菊石軸
　紙本，水墨。
　無紀年。
　龐氏印。
　李一泯物。

京1—6604
☆任頤　葛仲華像軸
　精。
　同治癸酉作。
　下有自題，款：葛懷英。

京1—6451
☆任熊　花卉屛
　絹本。四條。內二張精。
　紫藤，臘梅，牡丹，芙蓉。

甲寅作。

如新，佳。紫藤佳。

京1—6568

☆任頤　花鳥屏

　紙本，淡設色。四條。

　癸未十月。

京1—6459

☆任熊　花卉屏

　紙本。四條。

　真而劣。

京1—5899

羅聘　金農詩意册

　紙本，設色。橫幅，十二開。

　辛丑作，題："寫冬心先生十二首。"

　四十九歲。

　畫真而劣。

宋元明集繪册

　十五開。

京1—425

☆水牛圖

　宋人。

京1—641

☆趙孟頫□秋平遠圖

　款：子昂。

　李、郭系，如《重江叠嶂》，又近唐子華。

　元朝畫，款不佳。

京1—732

☆趙雍秋涉團幅

　雙松。款：仲穆。鈐"趙氏仲穆"。

　畫是元人，款、印有疑。

京1—863（《中國古代書畫目録》爲864）

☆水閣對話團幅

京1—870

☆垂釣圖

　與上幅是一人作，元人，盛懋、趙元後學。

京1—874

☆元人寒江行旅圖

　一人驅一驢……

　是元人。

京1—3352

牡丹圖方幅

　明人。

京1—3354

盤車圖

明後期。

寒林圖方幅

　明人。

京1—3358

秋林垂釣圖方幅

　明末或清。

野渡圖

　藍瑛後學。

倣米雲山圖

　明或清。

雙犬圖

　明末。

雙羊圖

　片子。

鷄圖

　清人。

京1—1073

☆沈周　三絕圖册

　紙本。十六開。精。

　自對題。

　末楊嘉祚題。

　粗筆學梅道人。

京1—2758

☆藍瑛　澄觀圖册

　金箋，設色。直幅，十二開。精。

癸巳，爲介翁老祖台作。

六十九歲。

韓理對題，鈐“長公”印。

京1—1502

☆陳淳　花卉册

　十開。

　自對題。

清人　職貢圖卷

　四卷。

京1—1319

文徵明　蘭亭圖卷

　金箋，石綠。

　無款。左下角“徵明”白、“徵仲父印”朱。

　自題爲《流觴圖》。

　後自臨《蘭亭》。

　又自題：曾君曰潛，自號蘭亭，壬寅五月爲作。

　王穀祥、陸師道、許初、文彭、文嘉、周復俊等題。

　佳。

京1—1025

☆劉玨等　報德英華卷

三段，後二段精。

劉珏引首。

第一段劉珏。不佳，是清人。

第二段沈周。

第三段杜瓊。成化己丑款，七十四歲。

王越、張懿、沈貞吉（字學趙沈）、呂暄、陳大和、賀甫、沈周、姜濟、嚴樗、陳毓、吳寬、賀恩、陳鎏等題。

吳寬三十六歲，字與習見者不類，尚未學蘇。

京1—761（《中國古代書畫目録》爲760）

☆王迪簡　水仙卷

紙本，水墨。

無款。

有法性、趙新題，未云爲王作。

學趙子固。

畫殘斷。

京1—232

衛賢　高士圖

京1—1013

☆陳録　孤山烟雨卷

絹本。精。

款在前。

京1—301

☆趙士雷　湘鄉小景卷

精。

"宗室士雷湘鄉小景。"徽宗題。

内畫柳岸甚精。

京1—942

☆王紱　露梢曉滴圖卷

紙本，水墨。精。

"王紱爲士瞻寫。"

京1—1068（《中國古代書畫目録》爲1067）

沈周　富春山圖卷

紙本，設色。

成化丁未作，云"爲人乾没，近憶爲之"。

姚綬《溪山勝處圖歌》，丁未。

董其昌、吳寬題。

"緯蕭草堂畫記"、戩齋印。

京1—572

宋人　秋林觀泉圖卷

絹本，設色。

與天博《濠梁秋水耕圖》全
同，但此卷筆下輕，色淡，天津
一幅墨重，筆沉厚。人物亦不如

天津一卷。疑爲摹本。

以上均一級品。

一九八四年十月二十三日
故宮博物院
（以下爲二級上）

京1—5300
☆袁耀　山水樓閣軸
　絹本。精。
　山雨欲來風滿樓。己卯作。
　董壽平云山西襄汾尉氏在揚爲
鹽商，帶回大量袁畫。
　袁江未至晉。

京1—5299
☆袁耀　山莊秋稔圖軸
　絹本。
　丁丑作。
　乾隆二十二年。

京1—4813
☆半山　山水人物册
　紙本，水墨。方幅，十二開。
　無款。鈐"半山"朱長。
　畫有龔賢意，約清順康間。

京1—6494
☆朱偁　花鳥册
　紙本，設色。十二開。

款：夢廬。無年款。
　任頤濫觴。

京1—5452
☆鄒一桂　花卉册
　絹本。十二開。精。
　款：鄒一桂敬寫。
　寶親王題，梁詩正書。
　內府物。諸璽。
　有"靜宜園"印、"學古堂"
印。香山行宮陳設之物。
　畫學南田。

京1—6001
潘恭壽　湖山梵刹圖册
　十二開。
　丙午仲春寫湖山梵刹十二圖。

京1—5720
☆孫祜　雪景故事册
　十開。
　末頁題：孫祜恭畫。
　寶親王詩，雍正乙卯梁詩正
對題。
　靜思園印。
　寶親王即乾隆。
　畫建築，用陰影。唐岱後學。

京1—5450

鄒一桂　花卉册

　水墨、設色。十二開。

　甲寅初夏作，可翁上款。

　子章題，又顧太清題。

　水墨似親筆，設色與前記《靜宜園》册出一手。則前册或亦出於親筆？

京1—6545

☆胡錫珪　花卉草蟲册

　紙本，設色。十二開。

　丙子秋作。

京1—6444

☆王禮　花卉册

　十二開。

　己未作。

　咸豐九年。

　任伯年濫觴。

京1—6180

☆顧洛　十八應真像册

　白描。十二開。

　己丑十月作。

京1—6338

☆翁雒　花卉昆蟲册

　絹本，設色。十二開，橫幅。

　道光丁未，爲壽卿作。

京1—6339

翁雒　花卉册☆

　十二開。

京1—6445

王禮　花鳥册☆

　紙本，設色。

　劣。

京1—6279

改琦　鄧尉探梅圖册

　一開。

　清人題。

京1—6657（《中國古代書畫目錄》爲6656）

吳穀祥　山水册

　十六開，直幅，小册。

　己亥二月作。

　佳。

京1—5628
☆陳枚　人物畫册
　十二開。
　樂善堂藏。有"静宜園"印。
　即《月曼清游》之底本。

京1—6684
☆唐岱　小園閒咏圖册
　十五開。
　"唐岱恭畫。"
　寶親王詩，梁詩正題。
　"静宜園"，"學古堂"二印。
　即乾隆在藩邸時作。

京1—6337
翁雒　花卉草蟲册☆
　絹本。十二開。
　道光丙午，爲琴山作。

京1—5054
俞培　曹三才像册☆
　一開。
　查慎行題其上。
　又花卉八開。沈治等題。

京1—4312
章聲　雜畫册☆

紙本。直幅，八開。
甲辰小春月作。鈐"子崔"
朱長。
徐元文、馮愷、紀映鍾、周斯
盛等題。

京1—5297
☆袁耀　漢宮秋月軸
　絹本。精。
　壬申初冬。

京1—5780
王宸　爲石如作山水軸☆
　紙本，水墨。
　壬子冬七十三歲作。

京1—6694
顧魯望　王雲庵像軸☆
　絹本，設色。
　己巳秋月，米山顧魯望寫。
　有王仲鎏題。

京1—5302
袁耀　山水屏
　方幅，四條。
　戊戌仲夏。
　平流涌瀑，平岡艷雪，春臺明

月，萬松叠翠。

京1—5929
張敔　陳風人像軸☆
　乾隆五十六年作。

京1—5696
☆王肇基　王文治撫琴圖軸
　絹本。
　庚辰孟夏月。

朱文新　王穉登像軸
　紙本。
　摹法梧門藏本。
　新。

京1—5653
陳馥　竹圖軸☆
　紙本，水墨。
　鄭燮題，云"天印山農人掛
看"。

京1—5868
方薰　補景朱鴻猷小像軸☆
　鴻猷爲朱爲弼之父。

京1—5943
桂馥　思誤書圖軸☆
　乾隆乙卯。
　自題。
　翁方綱、王昶、張問陶題。

京1—5786
筠谷　補梧竹書堂圖軸☆
　少林小像。
　姚鼐、王際華等題。

京1—5950
方薰　補李珂亭像軸☆
　紙本。
　乾隆壬子。

京1—5646
余穉　端午小景軸☆
　絹本。
　臣字款。

京1—5896
☆羅聘　金粟道人小像軸
　乾隆庚子五月摹石刻。
　翁方綱題。

京1—5921
☆羅聘　梅花軸
　絹本，設色。長軸。

京1—5924
☆羅聘　二色梅花軸
　紙本，水墨。精。

京1—5919
☆羅聘　幽篁奇石軸
　紙本。
　無年款。

京1—5952
☆方薰　映花屋圖軸
　紙本。精。
　乾隆乙卯。

京1—5992
華鍾英　獨立圖軸☆
　紙本。
　耕庭像。
　王文治題。

京1—5983
☆萬上遴　摹宋犖像軸
　紙本。

翁方綱題，云：宋漫堂五十四
歲小像。乾隆丁未秋摹。

京1—5273
☆周笠　曹貞秀像軸
　紙本。
　王芑孫題，云曹氏自補景。

京1—5676
☆邊壽民　蘆雁軸
　紙本。
　壬子立冬後二日。

京1—5605
☆鄭燮　蘭花軸
　紙本，水墨。
　乾隆癸酉，爲張粹西作。

京1—5647
吳應貞　荷花軸
　紙本，設色。
　庚子作。款：延州內史。鈐
"吳應貞印"、"一字含五"。
　似唐芺。

京1—5723
☆蔡嘉　松風幽徑軸

紙本，設色。精。

癸丑仲冬。

京1—5556

☆李世倬　皋塗精舍圖軸

紙本。精。

乾隆題：丁卯遊玉華寺皋塗精
舍詩。

即香山工華山莊。

京1—5588

方士庶　頌獻九如圖軸☆

癸亥作。

山水。平平。

京1—5514

☆黃慎　蘆鴨軸

精。

乾隆丁丑小春月。

京1—5589

☆方士庶　行菴大樹圖軸

乾隆九年。

畫馬嶰谷、半查兄弟讀書處。

京1—6220

張廷濟　梅花冊

八開。

庚戌畫。

京1—5260

☆冷枚　九歌冊

紙本。九開。

無款。鈐“臣”“枚”連珠印。

乾隆十八年釋湛福書《九歌》。

佳。

京1—5451

鄒一桂　瓊島仙花軸☆

紙本，設色。

乾隆丙戌。

京1—5249

崔�　仕女圖軸☆

絹本。

京1—5488

☆金農　梅花軸

紙本，水墨。

七十四翁。

京1—5422

張庚　實齋品鑪圖軸

庚申，五十六歲作。

京1—5649
☆唐千里　董邦達像
　絹本。
　雍正壬子作。
　自補景。

京1—5257
☆唐俊　雪中送炭圖
　康熙戊子自畫像。鈐"石畊居
士"、"鯤溟"二印。
　石谷弟子。

王岡　厲鶚小像
　絹本。
　疑添款。

京1—5509
黃慎　菊花軸☆
　水墨。
　戊申秋八月作。
　真而劣，細碎。

京1—6784
☆佚名　鄭板橋行吟圖軸
　紙本。
　無款。
　周榘（號幔亭）題。又一題幔仙。
　阮元邊跋。

京1—5570
謝淞洲　倣倪山水軸☆
　紙本，水墨。
　乙卯九月。

一九八四年十月二十四日
故宫博物院

京1—6553
☆任颐　花鸟册
　绢本，设色。十二开。
　光绪乙亥作。
　似水彩画，佳。

京1—5645
☆余穉　花鸟册
　绢本，设色重彩。十二开，内府装。
　"臣余穉恭画。"
　佳，学南田。

京1—6588
任颐　花鸟册☆
　纸本，设色。十六开。
　光绪壬辰。

京1—5920
☆罗聘　梅花轴
　纸本，水墨。
　题赠素溪萧生。无纪年。

京1—6395
☆费丹旭　殷树柏一乐图轴
　纸本，设色。
　丁酉长夏作。
　道光十七年殷氏自题，款：云楼。

京1—6401
费丹旭　夏仲笙像轴☆

京1—6400
费丹旭　临沈周骑牛图轴☆
　纸本。
　道光二十八年临。
　劣。

京1—6398
☆费丹旭　秋隐盦填词图轴
　纸本，设色。
　丁未，为芷卿画。

京1—6391
吴儁　洁花吟舍图轴☆
　纸本，设色。
　戊午，为子禾作。
　上有祁寯藻题，云为其子世长写像。

京1—6393
吳儁　孔憲彝像軸☆
　紙本。小幅。
　題孔繡山三十八歲小像。
　曾國藩、梅曾亮、葉名澧等十
餘家題。

京1—6392
吳儁　少漁像軸☆
　紙本。
　乙亥作。

京1—6394
☆費丹旭　雲柯像軸
　紙本。
　癸巳作。

京1—5663
華冠　芳庭詩意軸☆
　紙本。内府裝。
　壬子三月，題"謹畫"。
　詩塘張彤書詩，亦曰"謹題"。
　嘉慶璽。

京1—5664
華冠　余世苓菽水圖軸
　紙本。

朱本　蘇軾笠屐圖軸
　丙子，爲法梧門畫。

京1—6158
朱本　倣李唐林巒攢玉圖軸☆
　紙本，設色。
　嘉慶庚申，爲魯峰作。

京1—6153
朱鶴年　摹高克恭像軸☆
　紙本，設色。
　真。然所臨是假像，明人服飾。

京1—6152
☆朱鶴年　王士禛石帆詩意圖軸
　紙本。
　丁卯，爲翁方綱摹。

京1—6150
朱鶴年　臨羅聘畫毛奇齡朱竹垞
小像☆
　紙本。
　嘉慶甲子。
　毛八十歲，朱七十四歲。

京1—5638
丁以誠　鐵保像軸☆

款：丹陽丁以誠寫。

上有自題及其婿及外孫題。

京1—5636

丁以誠　丹書竹澗流泉圖軸☆

　　"甲寅秋月，丹陽丁以誠寫。"

京1—5637

丁以誠　黄介園像軸☆

　　紙本。

　　王文治、吳錫麒、吳嵩等題。

京1—6177

錢杜　補湘山坐看雲起圖軸☆

　　道光壬戌，爲湘山小像補景。

　　畫佳，像極劣。

京1—6176

錢杜　倣山樵山水軸☆

　　紙本，水墨。

　　道光乙未。

京1—6046

☆奚岡　巖居秋爽圖軸

　　紙本。

　　嘉慶丙辰。

京1—6043

奚岡　補秋泉清聽圖景軸☆

　　紙本，設色。

　　乾隆丁未，爲二雅補景。

京1—6080

潘大琨等　法梧門像軸☆

　　紙本，設色。

　　馬履泰補梅，馮桂芬、黄恩長、顧玉霖補景。

京1—6081

☆潘大琨等　法梧門像軸

　　紙本。

　　首殘。羅聘補景，馮桂芬畫遠梅，吳錫麒題。

　　四十四歲像，方圓臉，蒙古人特色。

京1—5666

華冠　皇六子像軸

　　上皇六子自題詩，云爲華冠作。

京1—5862

華浚　八百千秋圖軸

　　紙本，設色。

　　丙午。

新羅之子，畫學其父，亦題曰
"雲阿暖翠之室"。

京1—5626
☆李方膺　魚圖軸
　紙本。精。

京1—6316
趙之琛　補張春生像軸

江介　摹姜白石小像軸
　紙本。
　真而劣甚。

京1—6267
☆張培敦　臨唐寅虛亭圖軸
　嘉慶己卯。

京1—5590
☆方士庶　山水軸
　紙本，水墨。
　寫元僧詩意。

京1—6164
☆張崟　秋山紅樹圖軸☆
　紙本。
　爲雲根作。

京1—6214
☆萬承紀　松盤攬勝圖軸
　紙本，設色。
　嘉慶丁卯，爲吳榮光游岱而作。
　馬履泰、阮元等題。

京1—6341
萬嵐、諸炘　張茉雲抱膝長吟圖
軸☆
　紙本，設色。
　辛丑。

京1—6156
王霖　綠莊巖清影圖軸☆
　張問陶題，云爲小海悼朱夫人
之亡，嘉慶十年書。

京1—6155
汪恭　韻秋像軸☆
　紙本。
　嘉慶癸酉。

蔣敬　屠倬像軸☆
　翟大坤補景。
　郭麐、陳燮題。

京1—5662
曹榜、改琦　醫俗圖軸
　"玉堂寫照，玉壺補圖。"

京1—6305
☆湯貽汾　秋坪閑話圖軸
　紙本，設色。
　七十一歲作，今甫上款。

京1—6298
☆姚元之　湯文端小像軸
　紙本，設色。
　丙戌，爲敦圃侍郎作。

李嶽雲　臨沈周像軸

京1—6031
黄易　武億像軸☆
　嘉慶二年摹朱鮪石室中像，云
似武億。
　張問陶、孫星衍、法式善等題。

蔣和　允祥像軸
　絹本。
　上有允祥自題，庚子款，稱蔣
和作，稱"爲蔣衡之孫"云云。
鈐允祥印。

京1—6269
金禮嬴　摹李清照像軸☆
　絹本。
　嘉慶五年寫。

京1—5957
余集　雪漁像軸☆
　紙本。
　乾隆己酉作。
　陸槐補景。

京1—5767
☆周典　袁枚像軸☆
　紙本，水墨。
　孫星衍篆首。乾隆四十二年汪
舸、吳錫麒等題。
　孫字可疑，似描摹過，楷字亦
不似。

京1—5999
陳森　潘氏三世明經像☆
　絹本。存一像。
　屠倬題。

京1—6071
宋葆淳　補墨石圖軸
　紙本。

嘉慶甲戌。

京1—6350
筱峯、王素　吳熙載像軸
　　紙本，設色。
　　筱峯寫像，王補景。

京1—6610
改篢　鶯鶯小像圓光 ☆
　　紙本，設色。
　　辛卯小春作。
　　改琦之孫。

程致遠　畫像軸
　　絹本，設色。
　　有儞華冠款，云爲質郡王畫像。

京1—6519
☆沈景、吳明復　紓亭像軸
　　紙本。
　　沈寫像，吳補松。

袁枚、潘觀成等邊跋。
袁知，字紓亭。

京1—6124
楚白庵、王學浩　鳳橋像橫披 ☆
　　紙本。
　　楚白庵寫照，王補景。

清佚名　佑之像軸
　　絹本。
　　王文治、駱綺蘭、沈謙等題。

京1—5644
洪金昆、李滋　盧見曾觀雲龍圖
軸 ☆
　　絹本。

京1—5987
黃震　臨范雪儀畫澹仙小影軸 ☆
　　絹本。
　　乾隆四十一年。

一九八四年十月二十五日
故宮博物院

京1—6474（《中國古代書畫目錄》
爲6473）
☆虛谷　楊柳八哥軸
　　紙本，設色。精。
　　爲蘅珊作，七十二歲作。

京1—6506
☆趙之謙　花卉屏
　　紙本，設色。四條。
　　同治十年正月作。
　　色已褪。佳。

京1—6511
☆趙之謙　菊石雁來紅圖軸
　　絹本，設色。
　　載之上款。

京1—6502
☆趙之謙　花卉屏
　　紙本，設色。四幅。
　　同治丁卯冬十月，爲純卿二兄
大人作。

京1—6471（《中國古代書畫目錄》
爲6470）
☆虛谷　翎毛秋月圖軸
　　紙本，設色。
　　光緒丁亥三月。
　　鳥佳，樹劣。

京1—5789
清人　張匏谷小像軸
　　紙本，設色。
　　左右題：乾隆甲申春命子四教
畫衣笠。
　　徐宗浩題云華嵒寫，不可信。

☆清佚名　黃鉞像團幅
　　絹本，設色。
　　八十歲像。自題。

清佚名　上振像軸
　　絹本。
　　黃賓虹、張伯英題。

京1—6774
清佚名　汪心農像軸
　　紙本。
　　張問陶等題。

京1—6777

清佚名　保石圖軸
　紙本，設色。
　建卿上款。
　阮元、葉志詵、沈謙等題。

京1—6772

丁小疋　重摹毛奇齡朱竹垞小像軸
　絹本。
　程晉芳、紀昀等題。
　錢大昕隸書題，盧文弨隸書題。

清佚名　裴徠度小像軸
　絹本。
　"徠度字曰香山。"

清佚名　徐柏齡像軸
　絹本。

清佚名　董其昌像軸☆
　陳用光題。

清佚名　沈周像軸
　絹本。
　王暹題。
　偽造一明人像。

☆清佚名　黃鉞像軸
　絹本。
　上自書紀恩詩，道光三年款。

京1—6775

☆清佚名　法梧門像軸
　絹本。
　楊芳燦、秦小峴、吳嵩梁等題。

京1—6786

☆清佚名　鸎灘小像軸
　紙本，水墨。
　張玉穀、韓驥、沈德潛、彭啓
豐題。

清佚名　可茹像軸☆
　絹本，設色。
　紹興人，乾隆初人。

京1—6778

清佚名　姚元之像軸☆
　紙本。
　光緒九年沈景修題。
　畫不佳。

京1—6776

清佚名　柳坪倚擔評花圖軸

紙本，設色。

孫星衍、馮集梧、錢載等十餘人題。

劣。

京1—6773

清佚名 包世臣像軸☆

紙本，設色。

石亭題。

佳。

京1—6785

清佚名 盧見曾借書圖軸☆

有題。

真而劣。

京1—6763

清佚名 丁野鶴像軸☆

絹本。

周亮工、周篔題。

畫劣。

清佚名 秋夜讀書圖軸

絹本。

大年上款。自題。

畫劣，題手亦無名人。

京1—6452

任熊 秋林共話圖軸

紙本，設色。

丁巳款。

真而不佳。

京1—6457

☆任熊 自畫像軸

紙本，設色。

京1—6458

☆任熊 梅花軸

紙本，水墨。

作於武林客次。

京1—6460

☆任熊 兩部鼓吹圖

紙本。大册。

雙蛙。

胡遠題。

佳。

京1—6540

☆任薰 花鳥圖屏

紙本，設色。四條。彩。

同治甲戌。

梅花水仙，玉蘭鸚鵡，紫藤白

鵝，花鳥。

京1—6538
☆任薰 人物屏
　絹本。四條。彩。
　壬申夏仲作。去上款。
　三十八歲。
　綫粗而筆粗浮。

京1—6478（《中國古代書畫目録》
爲6477）
虛谷 菊花軸☆
　紙本。大軸。
　不佳，塞滿全紙。

虛谷 彭公像軸☆
　紙本，設色。
　真而劣。

京1—6477（《中國古代書畫目録》
爲6476）
虛谷 梅花軸☆
　紙本。

京1—6480（《中國古代書畫目録》
爲6479）
☆虛谷 紫藤金魚軸

紙本，設色。

京1—6476（《中國古代書畫目録》
爲6475）
☆虛谷 松樹圖軸
　紙本，設色。

京1—6482（《中國古代書畫目録》
爲6481）
虛谷 蘭花圖軸
　紙本，設色。

虛谷 梅鶴軸
　紙本，設色。
　癸巳。
　劣。

京1—6503
☆趙之謙 補景曹葛民像軸
　紙本，設色。
　石屋文字無盡鐙圖。七十歲
　像。同治八年九月，趙之謙補圖。

京1—6505
趙之謙 鍾馗像軸☆
　紙本，設色。
　同治九年作。

京1—6421
劉彥冲　臨唐寅畫雙文小像軸☆
　紙本，設色。
　張叔未題。

京1—6426
☆劉彥冲　做王蒙山水軸
　紙本，設色。精。
　庚戌作。

京1—6443
蔡昇、王禮　幼樵垂釣圖軸☆
　紙本，設色。
　蔡寫像，王補景。
　乙巳三月。
　不佳。

京1—6340
蔡昇　紅綠蕉華硯主人四十四歲
像軸☆
　絹本。
　真而劣。

京1—6493
朱偁　仙柏梅雀圖軸☆
　紙本，設色。
　乙未。

京1—6467
☆任淇　荷花雙鳧軸
　紙本，設色。
　咸豐戊午二月。

京1—6146
華烜　楊簣谷像軸
　紙本。
　辛亥巧月作。
　顧光旭、孫爾準題。

京1—6489
☆胡遠　淞江蟹舍圖軸
　紙本，設色。彩。
　山水。光緒丁丑。

京1—6679
顏亮基　自畫像軸
　紙本，水墨。
　光緒六年作。

陳鱬　題柳泉先生像軸
　紙本。
　施彭齡像。

張騏　摹顧仲清畫朱竹垞八十像

紙本。

劣。

京1—3881

☆釋髡殘等　山水冊

均金箋。十開。精。

原集冊，金陵派。

石溪

吳宏

丙午。

高岑

丙午。

佳。

葉欣

丙午。

高遇

丁未。

楊廷

江左楊廷畫於響雪菴。鈐
"繡谷"、"楊廷"。

樊沂

丙午。

海靖

粗筆。

謝成

似高岑。

鄒喆

丙午。

京1—4909

王原祁等　山水冊

五開。

佚名

題"臨巨然"。一印模糊。

似戴本孝。

☆王原祁

倣高房山。佳。

徐枋

沈宗敬

☆宋駿業山水

京1—4502

王翬、朱耷等　書畫合冊

十開。

☆王翬畫

漢孫上款。

☆朱耷題

"漢老年翁"云云。壬午一
月既望，八大山人。

查昇

漢孫上款。

曾鎛畫

漢孫李年兄上款。

向在江
翁叔元畫
　款：于天騏題。
羅牧山水
熊秉哲題

京1—3526
蕭雲從等　名家遺範冊☆
八開。
有對題。
蕭雲從山水
　鷗侶對題。
孫逸
　乙未八月。
蕭雲從山水
　自對題。
周旭山水
蕭一芸山水
　尺木之子。
蕭雲從山水
蕭雲從倣米山水
　鈐"樵"字印。
吳琢（幻住）山水
　似蕭尺木。

京1—3128
☆藍瑛等　山水冊

十開。
藍瑛
　設色。
　乙卯款。
　萬曆四十三年。
　佳。
孫杕雙鈎竹
　乙卯款。
陳焕
　丁巳。
吳納
　乙卯。
程勝
　丁巳。
王綦山水
　丁巳。
袁孔彰
　丁巳。
吳令
　辛亥。
陳道
　辛亥。
均明萬曆間人。均仲裕上款。

京1—4090
高岑等　山水冊
十四開。娛月賞心冊。

高岑畫松
　　柯翁上款。
　　冒襄對題。
汪鏞仕女
　　丁卯。
江注
　　“天都江注寫。”
江注
　　鈐“江注”朱長小印。柯翁
上款。
　　姜泓、蔡師端、金驤、丁卯鄭
斌、潘閬盛、王正。

京1—3989
欽楫等　山水册
　　八開。
　　欽楫、壬辰孫璜、卞文瑜、金
庶明（鈐“孝充”。俊明之兄）、
傅山（孝辛對題）、陸鴻（金俊明
對題）、丘嶽（似王鑑）。
　　蒙泉修畫子瞻小像。即釋詮修。

京1—4399
王翬、惲壽平　槐隱圖册
　　二開。
　　☆王翬

昭翁上款，丁未作。
☆惲壽平王先生槐隱圖
　　丁巳作。
　　王時敏、王鑑、王武題，乃昭
上款。
　　又惲南田、王武各一題。
　　金俊明、孫允祚、鄧林梓、陳
如鑾、徐柯（贈乃昭王道翁）、
周賚、俞暘題。
　　又王武題多片。

京1—5245
☆翁陵等　清初各家集錦
　　十二開。
　　翁陵、鄭澥、鄒喆、樊會公、
陳原舒、陸遠、查士標、葉欣、
王鑑、李永昌、女道子。

京1—4023
☆曾士俊等　金陵名筆集勝册
　　八開。
　　曾士俊（花鳥）、損之、樊沂
（碧桃）、仲美、葉欣（桃花）、
士張（?）、樊圻、胡慥（菊蜂）。
　　鄭簠、顧夢游題。

一九八四年十月二十六日
故宮博物院

京1—6556
☆任頤　干莫煉劍軸
紙本，設色。㊣。
光緒己卯。

京1—6595
任頤　玉堂富貴圖軸☆
紙本，設色。

京1—6584
☆任頤　羲之愛鵝圖軸
光緒庚寅。

京1—6587
任頤　聽松圖軸☆
紙本，設色。
光緒壬辰。

京1—6581
☆任頤　牧牛圖軸
紙本，設色。
光緒己丑。

京1—6577
☆任頤　富春高隱圖軸
光緒戊子，爲倚笛作。

京1—6590
任頤　松樹鸚鵡軸☆
紙本，設色。
癸巳。

京1—6573
☆任頤　倣八大八哥軸
紙本，水墨。
光緒丙戌。

京1—6593
☆任頤　乞巧圖軸
紙本，設色。
劣。

任頤　驢背敲詩軸
紙本，設色。
乙酉。
劣。

京1—6600
☆任頤　射禽圖軸
紙本，設色。

京1—6589
任頤　山水軸
　紙本，水墨。
　癸巳。

京1—6585
☆任頤　荷花軸
　辛卯暮春，爲昌碩畫。

任頤　楊妃醉酒軸
　方幅。
　與《乞巧》、《驢背》爲一套屏。

京1—6592
任頤　三松圖軸

京1—6569
☆任頤　天竺雉鷄軸
　絹本，設色。
　癸未。
☆任頤　梅棠小鳥
　絹本，設色。精。
　甲申。
　四十四歲。
☆任頤　紫藤軸
　絹本。
　甲申。

☆任頤　杜鵑雙雀軸
　絹本，設色。
　甲申。
☆任頤　富貴壽考軸
　絹本，設色。
　甲申。
☆任頤　虛竹山色軸
　絹本，設色。精。
　倣周少谷倣宋人法。甲申五月。
☆任頤　九思圖軸
　絹本，設色。精。
☆任頤　豆架雙鷄軸
　絹本，設色。
☆任頤　凌霄圖軸
　絹本，設色。精。
　甲申立秋後三日。
☆任頤　猫圖軸
　絹本，設色。
　甲申七月作。
☆任頤　桃石群鳥軸
　絹本，設色。
　丙戌作。
☆任頤　蘆鴨圖軸
　絹本，設色。
　丙戌作。
　以上共十二條。

京1—3822

☆葉欣等　江左文心集册
　　十二開。均南京畫家之作。
　　葉欣山水
　　　壬辰。
　　高岑山水
　　　無款，有印。
　　鄒喆山水
　　　無款，有印。
　　方維山水
　　　有印。
　　謝成山水
　　　鈐有"仲美"印。
　　盛琳山水
　　　癸巳春。
　　楊亭山水
　　　甲午。
　　施霖山水
　　　癸巳春暮。
　　　爲馬士英代筆。
　　鍾珥山水
　　　乙未。
　　　字元弘。
　　范玨山水
　　張輻花鳥
　　完德人物
　　陳允衡跋。

京1—3795

☆吳偉業等　清人集錦册
　　吳偉業山水
　　　乙巳作。款紀年處一行挖改？
　　姜實節高山流水
　　　似程正揆。
　　查士標山水
　　王翬倣米山水
　　　壬申。
　　王原祁倣米元暉雲山
　　溫儀山水
　　　雍正十年。
　　　麓臺弟子。
　　禹之鼎梅花
　　　隸書"綠萼"二字，左下有
　　印，無款。
　　　蔣廷錫題，在左上方。
　　禹之鼎紅梅
　　　與前爲一對。
　　　楊中訥題。

京1—5240

顧昇等　清名賢集錦册
　　均絹本。十二開。
　　康熙時人作。
　　顧昇竹石
　　　水墨。

號石帆。

顧昇山水

水墨。

汪松山水

似金陵。

于藩山水

干旌山水

干旌山水

馬瀚山水

對亭山水

陸嶋山水

莘野山水

施圻山水

近金陵。

戴有山水

京1—4468

☆王翬等　虞山諸賢合璧册

十二開。

王翬山水

六開。

辛巳，爲瓜水作。

七十歲。

陳元龍、查昇、沈世瑞、陳

奕禧、李振裕對題。

楊晉山水

四開。

徐枋馬

一開。

蔡遠山水

一開。

倣石谷。

京1—4155

☆史志堅等　金陵諸家山水集

錦册

紙本。十二開，直幅。

史志堅

謝成

查士標

孫綏

樊圻

龔賢

乙巳仲夏。

僞。

鄒喆

高岑

何端仁

方維

張遺

程正揆

乙巳九月。

啓、劉云僞，謝云真。

京1—5170

☆李寅、蕭晨等　畫册

紙本。直幅。

李寅樓閣

詹雲

蕭晨右軍書扇

蕭晨山水

李寅山水

王敬山水

李寅花卉

王正

蕭晨

韓爆

朱玨

京1—3422

☆王時敏等　國朝六大家山水真

蹟册

十二開。

王時敏

　水墨。

　辛卯，爲子介作。

王鑑雲山

　佳。

王鑑

　戊戌，爲松寰作。

　寄園題。

王鑑

　倣營丘。

　佳。

王翬山水

　庚午，倣叔明。

王翬山水

王原祁山水

　辛卯作。

王原祁山水

惲壽平梅花

　丁巳。

　僞。

惲壽平倣大癡

吳歷春雪初晴

　甲寅，爲若韓作。

吳歷

　爲滄漁作。上巳後一日作。

翁同龢題。

虛齋舊藏。

京1—4015

☆樊圻等　國初名人書畫合册

十二開，橫幅。精。

樊圻山水

　絹本。

　戊申，爲孟翁作。

　佳。

施閏章題

吳宏山水

　絹本。

宋犖題

　孟滋上款。即孟翁。

高岑山水

　絹本，水墨。

歸允肅題

樊圻山水

汪懋麟題

吳宏山水

　佳。

汪懋麟題

樊沂

顏光敏題

陳舒等　畫宗領導冊

　畫四十二開，字三開。

陳舒玉蘭

　題："王瘓咋舌，子岡縮手。"舒。

陳舒畫雞

姜在湄花卉

　絹本。

　無款。

　高士奇對題，云爲姜作。

姜在湄花卉

　鈐高岱印。

姜在湄海棠蝴蝶

王翬倣叔明山亭高逸

　共四開。

　劣。

王原祁山水

　乙亥。

王原祁山水

李鱓

　三頁。

　真而不佳。

☆石濤

　三開山水，二開花卉。

康濤

　三幅。

　內一人物，雍正十年款，石舟。

張鵬翀

　二幅。

☆查士標

　二開：一設色，一水墨。

　均佳。

錢元昌花卉

　己丑並書。

☆朱奔棲鳥圖

　款作兩點。

王翬蘆花釣艇

　惲對題。

惲壽平小山竹樹

張珂山水
　　設色。
楊晉秋山樓閣圖
釋弘仁
　　壬寅款。
　　五十三歲。
　　細筆。
☆樊沂人物
　　絹本，設色。
　　佳。
☆蔡嘉柳溪泛舟
　　彩。
　　庚戌。
　　佳。

京1—1289
☆施雨等　山水花卉册
　　十八開。
　　內施雨十一開。
　　魯陽王一開
　　雨田□開
　　第一幅花卉。灑金箋。無款。
鈐"白㲋仙子"、"白㲋仙子石泉
詩畫"。
　　第二幅山水。絹本。
　　三幅山水。題：石泉施雨詩畫。
　　四幅宜泉圖。施雨作。佳。

　　內一幅，粗筆學張路，款：
雨田。
　　又花卉二開，似孫隆，款：施
雨。鈐"石泉氏"。
　　又一開山水。灑金箋。無款。
鈐"魯陽王印"。
　　又一開太白解酒。署"老陵"
二大字。鈐"玉分"。是另一人。
　　雨田。鈐有"大梁居上"、"中
州人家"二印。
　　施雨，明河南人，學吳偉、孫
隆、張路。

京1—2933
項聖謨等　名筆集勝册☆
　　十二開。
　　龐氏物。
　　項聖謨
　　米漢雯
　　　　爲九迪作。
　　薛宣
　　　　丁巳。
　　高岑
　　　　甲辰。
　　高簡
　　　　水墨。
　　高簡

設色。

倣唐子畏。

顧知

華嵒山水人物

　人物倣趙松雪。

華嵒花蝶

☆王學浩

　倣山樵。

王學浩

　倣仲圭。

京1—2575

☆李流芳等　明賢合璧册

金箋。十開。

書、畫各五開。

李流芳

　丙寅。

姚巖

文震孟題

張宏

　戊辰。

文謙光題

袁孔彰

　丙寅。

　學六如。

文謙光題

卞文瑜山水

丙寅。

歸昌世題

鄒士隨等　玉樹庭階册

十開。

鄒氏一門花卉。

劣甚，然是真。

京1—1519

☆陸治等　吳門諸家壽袁方齋三絕圖册

　二十一開。精。

陸治鬥鴨圖

　彭年題。

陸治白蓮涇圖

　絹本。

　文彭題。

陸治問潮館圖

　段金題。

文嘉

文伯仁青綠山水

陳淳等

京1—3947

☆查士標等　清諸家山水合册

十二開。

爲紀映鍾作。

查士標
　己未。
龔賢
李穎
　爲紀先生作。
林蓁
姜廷幹
　爲伯紫作。
李根
　庚子。
郭鞏

　爲伯老作。
許友
　爲伯紫作。
龔賢
　爲幹叟作。
樊圻
　爲戇叟作。
鄒喆
　戊戌。
吳宏

一九八四年十月二十七日
故宮博物院

京1—6655
☆吳穀祥　山水屏軸
　紙本，設色。四條。
　平橋柳色。壬辰十月廿四日。
　山中雲起。倣米雲山。
　負手觀泉。青綠。彩。
　灞橋詩思。壬辰仲冬，雪景。
彩。

京1—6598
☆任頤　芭蕉白鷄軸
　紙本，設色。
　蓉亭上款。

京1—6599
☆任頤　洗耳圖軸
　紙本，設色。
　光緒戊戌高邕題爲絕筆。

京1—6552
☆任頤　鬥梅圖軸
　紙本，設色。
　戊辰春二月臨小蓮鬥梅圖。

京1—6570
☆任頤　碧桃春燕軸
　紙本，設色。
　甲申。

京1—6582
☆任頤　蘇武牧羊軸
　紙本，設色。
　己丑款。

京1—6580
☆任頤　歸牧圖軸
　紙本，設色。
　光緒戊子。

京1—6583
☆任頤　花鳥屏
　絹本，設色。四條。
　光緒庚寅款。
　第三張天竺竹鷄彩色。
　陶云僞。
　畫平，款不佳。

京1—6607
任頤　雜畫屏☆
　紙本，設色。四條。
　桃猴，紫藤，松鼠，桃鷄。

京1—6591
☆任頤　臘梅雄雞圖軸
　紙本，設色。
　景華上款，光緒甲午。

京1—6576
任頤　竹林顯亭軸☆
　紙本，設色。
　爲楊峴畫像。丁亥。
　自題：乞苦鋕寄之。
　有陸恢、吳昌碩邊跋。

京1—6602
☆任頤　桃梨鶴鶉圖軸
　紙本，設色。彩。

京1—6669
☆任預　金明齋像軸
　紙本，設色。
　同治辛未作。

京1—6662
☆陸恢　柳鵝圖軸
　紙本，設色。
　庚子作。

京1—6661
☆陸恢　花鳥屏
　絹本，設色。四條，殘冊改軸。
　荷花
　牡丹
　繡球幽禽
　　劣。
　玉簪雄雞
　　丁酉款。
　　劣。

京1—6663
☆陸恢　寤歌軒圖軸
　紙本，設色。
　癸卯。
　佳。

京1—6633
☆吳昌碩　菊石軸
　紙本，設色。彩。
　壬戌立夏七十九歲作。

京1—6622
吳昌碩　蔬果圖軸
　紙本，設色。
　丙午。

京1—6641
☆吳昌碩　菊石雁來紅軸
　紙本，設色。
　贈朱彊邨七十壽，丙寅七月。

京1—6618
吳昌碩　菊花軸
　紙本，設色。
　癸卯，爲嚴筱舫作。

京1—6632
☆吳昌碩　枇杷軸
　紙本，設色。
　辛酉款。

京1—6614
吳昌碩　荷花軸☆
　紙本，水墨。
　壬辰作，款：吳俊。
　早年。學八大。

京1—6629
吳昌碩　荷花軸
　紙本，設色。
　丁巳作。

京1—6615
吳昌碩　牡丹軸☆
　紙本，設色。
　光緒乙未。

京1—6648
吳昌碩　壽星拜師軸
　紙本，設色。

京1—6631
☆吳昌碩　紫藤軸
　紙本，設色。
　庚申冬七十七歲作。

京1—6630
吳昌碩　紫藤軸☆
　紙本，設色。
　丁巳七十四歲作。

京1—6626
☆吳昌碩　玉蘭軸
　紙本，水墨。
　壬子，章笙伯上款。

京1—6640
☆吳昌碩　梅石軸
　紙本，設色。

甲子八十一歲作。

京1—6636
☆吳昌碩　梅石軸
紙本，設色。彩。
癸亥八十歲作。

京1—6642
☆吳昌碩　菊石軸
紙本，設色。
丙寅八十三歲作。

京1—6627
☆吳昌碩　菊石軸
紙本，設色。
乙卯十一月。

京1—6634
吳昌碩　牡丹軸☆
紙本，設色。
壬戌。
劣甚，真。

京1—6643
吳昌碩　菊石軸
紙本，設色。
丁卯秋八十四歲作。

即於是年去世。

京1—6638
☆吳昌碩　荷蓼軸
紙本，設色。
癸亥八十歲作。

京1—6639
吳昌碩　荷蓼軸☆
紙本，設色。
八十歲作。

京1—6647
☆吳昌碩　葡萄軸
紙本，水墨。
法青藤。佳，以草法入畫。

京1—6628
☆吳昌碩　歲朝清供軸
紙本，設色。
乙卯。

京1—6637
☆吳昌碩　花卉屏
紙本，設色。四條。
瓜果
　癸亥。

紅菊
　癸亥。
☆天竺
　彩。
　癸亥夏。
　佳。
胡蘆

京1—6676
☆倪田　一望關河蕭索圖軸
　紙本，設色。
　辛亥新春。

京1—6675
倪田　一望關河蕭索圖軸☆
　與上軸全同。
　辛亥二月。
　印與上軸亦同。同時畫二幅。

京1—6673
☆倪田　四紅圖軸
　絹本，設色。
　光緒丁酉。

京1—6548
胡錫珪　鍾馗軸
　紙本，設色。

癸未，爲顧鶴逸畫。
吳昌碩題，沈衛、冒廣生邊跋。

京1—6549
☆胡錫珪　仕女屏
　絹本，設色。四條。
　學費丹旭。
　佳。

京1—6609
☆居世綏　金彩像軸
　紙本，設色。
　吳大澂、吳昌碩題。

京1—6310
陳鼎　春江漁父圖軸
　紙本，設色。
　爲人寫照。
　左下鈐石厓印。

京1—6523
☆沙馥　補香月庵小照軸
　紙本，設色。
　庚辰。

京1—6656（《中國古代書畫目錄》
爲6657）

吳縠祥　山水屏☆

紙本，設色。四條。

甲子。

京1—2905

☆陳丹衷等　明六家山水册

十二開。

素臣上款。

陳丹衷，萬壽祺，樊圻（辛
卯），樊圻，翁陵，楊亭，楊亭
（辛卯），楊亭，高岑，沈衍之。

京1—4814

☆高簡等　諸家爲掌和寫拜影樓
圖册

十二開。

清康熙間人。

史爾祉，高簡，孫逸（丁酉），
蕭晨，江遠（戊戌），玉昆，樊
圻，朱陵（壬寅），夏官，華胥，
完德等。

先有求拜影樓詩文啓。中有
"樓曰拜影，崇先人影園志也"
句。是鄭元勳塔影園。末署：不
孝鄭星同弟爲昭、爲春。

爲木刻。是鄭元勳超宗之子爲
其父求紀念之啓。

京1—4145

☆吕潛等　明賢書畫册

十二開。

均壬子作。

吕潛，徐枋，葉璠，胡玉昆，
趙周，葉雨，吳宮，孫璜等。

京1—3631

☆戴明説等　清初畫册

十二開。

西樵上款。爲王士禄作。

戴明説竹石二開

程林二開

署：静觀居士。鈐"雲林"、
"静觀程林"。

方亨咸二開

款：邵邨。

馮肇杞二開

丙午。

衲圓生竹蘭二開

丙午。

姚淑二開

李長祥之繼室。

京1—4401
☆王翬等　山水册
十二開。
爲王士禄作。
王翬二開
丁未，爲西翁老先生大詞
宗作。
三十六歲。
王槩二開
丙午，爲西翁作。
釋靈幹三開
丙午，爲西翁作。
內一倣北苑，極似王鑑。
陳治二開
爲西翁作。
丙午。
凌畹二開
褚廷琯一開
丁未，爲西翁作。

京1—1707（《中國古代書畫目録》
爲1708）
文嘉等　明人山水册
十六開。
蔡方炳書"放懷天際"四篆字
引首。
文嘉二開，陸師道二開，朱朗

三開，陸治三開（天池，天平），
王穀祥二開，錢穀四開（陽山，
寶山，柘林）。

京1—2910
項聖謨等　汪氏珊瑚綱摩詰詩
意册
十六開。
項聖謨（崇禎二年），項聖謨
（己巳），吳必榮，周志（倣），
沈燁，劉壽家（學文），戴晉，萬
祚亨，陳埔，姚潛（己巳春），范
明光，陳熙（辛未，爲玉水作），
徐柏齡，沈士麟（己巳），徐榮，
李肇亨（戊辰冬仲）。
後有跋，謂原三十幅，首李日
華、姚叔詳，已失去。前有汪珂
玉征畫啓云云。唐翰題書。

京1—4959
姜實節等　今雨瑶華册
八開。
姜實節，王翬（丁亥），宋駿
業，禹之鼎（爲西陂畫），徐玫，
柳遇，孔毓圻，蔣廷錫（戊子）。
以上畫。
萬經，吳之振，王崇烈，史申

義，李光地，王鴻緒，朱彝尊，
湯右曾等八家書。

京1—3426

☆王時敏等　四王吳惲合璧册
　十七開。

　王時敏
　　丙午，爲虞昇作。隸書對題。
　　七十五歲。

　王時敏
　　甲辰，爲山民作。
　　七十三歲。

　王鑑
　　癸卯，爲淑文作。
　　康熙二年。六十六歲。
　　倣王蒙。

　王鑑
　　倣梅道人。

　王鑑
　　己亥。倣黄公望。

　王翬
　　野老心閑……
　　早年。

　王翬松壑奔泉
　　晚年。

　王翬
　　倣雲林。

　　晚年。

　王翬山水
　　設色。

　王原祁
　　二開。

　吳歷
　　佳。

　吳歷秋山行旅
　　佳。

　惲壽平喬柯竹石

京1—4557

☆吳歷等　山水册
　十二開。吳彩，餘入目。

　☆吳歷
　　六開。彩。
　　内倣巨然一開極佳。
　　均早年筆。約三十餘。

　顧殷
　　二開。
　　丙午。

　史爾祉

　子玉

　金道安
　　丁巳。

京1—2062

張復等　山水册

　二十開。

　張復

　　十開。

　　"己未春，張復，時年七十有四。"鈐"復"、"元春"。

　袁階

四開。

盛茂燁

　一開。

宋懋晉

　一開。

杜冀龍

　四開。

　　鈐"士良"。

一九八四年十月二十九日
故宮博物院
（以下爲二級甲）

京1—4658
☆顧符積　松石軸
絹本，設色。精。
無款，有印。

京1—4093
☆高岑　青綠山水軸
絹本，設色。精。
上款"爕"字後改。無紀年。

京1—4580
☆惲壽平　倣董高巖喬木軸
紙本，淡設色。
甲寅作，雪翁上款。

京1—3830
☆鄒喆　山水軸
丁巳冬。

京1—5052
☆吳世睿等　清諸家書畫合璧册
紙本。四開，直幅。
吳世睿

既老上款。
煙客之婿。
王原祁
乙巳，既翁上款。
徐枋山水
乙巳，湘翁上款。
徐釚山水
湘翁上款。

京1—3580
☆楊補等　各家山水册
十二開。
有少白對題。
楊補
周愷
癸巳。
丘岳
癸巳，倣大癡。
字青谷。
李炳
葉璠虎山秋月
王節
癸巳。
孫璜
癸巳。
陸鴻
癸巳。

顧殷

　　禹功。

李樸

　　雪齋。

季炳

　　文中。

王節

京1—4453

☆王翬等　山水花卉册

　　六開。

　　王翬倣陸天游山水

　　　　佳。

　　徐玫花卉

　　　　甲戌。

　　吳芷梅竹

　　宋駿業山水

　　　　甲戌。

　　虞沅

京1—2906

陳丹衷等　山水册

　　十開。

　　長翁上款。

　　陳丹衷

　　張學曾

　　　　辛卯。

曹泰然

　　庚戌。

程邃

鄭之絋

葉欣

　　乙未。

方維

　　壬辰。

盛丹

　　楊龍友之代筆人。

邵節

王府則

　　癸巳。

京1—4417

☆王翬等　清代八家壽意册

　　八開。精。

　　王翬青绿山水

　　　　甲寅，寫祝孫母太夫人大壽。

　　顧見龍

　　　　乙卯，祝孫太夫人大壽。

　　姜雲花卉猫

　　　　丙辰。

　　惲壽平

　　　　庚申，爲孫母郭太夫人。

　　吳歷青绿山水

　　　　丙辰二月。

王武花卉
　庚申。
唐芟魚圖
　戊午。
張穆鹿圖

京1—1963
☆尤求等　明清諸家雜畫冊
　八開。
　尤求對弈圖
　　無款。鈐有"尤求之印"白。
　文從簡松
　孫克弘
　袁孔彰
　　己未，爲樾林作。
　周之冕山茶
　　佳。
　王肇倣倪山水
　　約四十左右。
　蔡嘉
　　爲筠榭作，倣燕文貴。
　程世械（文石）

京1—1395
唐寅　花卉扇面
　金箋。

秋葵。
畫敝。

京1—1905
☆劉世儒　梅花扇面
　紙本，水墨。

京1—1201
☆周臣　翔鶴圖扇面
　金箋。精。

京1—1198
☆周臣　山水扇面
　金箋，水墨。
　與習見者不類，不似李唐派。

京1—1202
☆周臣　溪橋風起扇面
　金箋，水墨。精。

京1—1106
☆沈周　蠶桑圖扇面
　描花金箋，水墨。

京1—1105
沈周　秋林獨行扇面
　金箋，水墨。

京1—1397
☆唐寅　罌粟花扇面
　金箋，水墨。精。
　畫呈宗瀛解元。
　約四十左右，爲稍早。

京1—1394
☆唐寅　枯木寒鴉扇面
　金箋。精。
　贈戀化發解。

京1—1545
☆謝時臣　折梅扇面
　金箋。
　款隸書，碧湖上款。

京1—3026
☆陳嘉言　梅花扇面
　金箋。
　丁亥作。
　章美、王節、文點題。

京1—3030
陳嘉言　野堂秋色扇面
　金箋。
　丙午。

京1—3028
☆陳嘉言　竹深荷静扇面
　金箋。精。
　壬辰。

京1—3024
☆陳嘉言　鵪鶉扇面
　金箋。
　己卯五月。

京1—3023
陳嘉言　花鳥扇面
　金箋。
　丁丑。
　文從簡、周蕃題。

京1—3027
陳嘉言　三鴛圖扇面
　金箋，設色。
　丁亥。

京1—2018
☆周之冕　竹雀扇面
　金箋。精。
　戊子。

京1—2034
☆周之冕　梧松溪堂扇面
　金箋，設色。

☆周之冕　花卉扇面
　金箋，設色。
　己丑。

京1—2034（《中國古代書畫目錄》
爲2033）
☆周之冕　梧竹蕉石扇面
　金箋，設色。

京1—2033（《中國古代書畫目錄》
爲2032）
周之冕　桃花小鳥扇面
　金箋。
　強存仁、周天球題。

京1—2032（《中國古代書畫目錄》
爲2031）
☆周之冕　芙蓉楊柳扇面
　金箋。
　劣，真。

京1—1584
☆陳芹　竹圖扇面

金箋，水墨。
乙亥夏日。

京1—2016
☆周之冕　秋花梧石扇面
　金箋。
　乙酉。
　平平。

京1—2031（《中國古代書畫目錄》
爲2030）
☆周之冕　芙蓉柳色扇面
　金箋，設色。

京1—2036
☆周之冕　蕉石蒼松扇面
　金箋，設色。

京1—2030（《中國古代書畫目錄》
爲2029）
☆周之冕　石筍花卉扇面
　金箋，設色。

京1—2035
周之冕　葭葵秋意扇面
　金箋。
　真而不佳。

京1—2339
☆欽式　山水扇面
　金箋，設色。精。
　丁酉。

京1—1583
☆陳芹　竹石扇面
　金箋。
　甲戌。

京1—2012
錢貢　山水扇面☆
　文遠上款。

京1—3173
☆青丘道人　山水扇面
　金箋。

京1—1738（《中國古代書畫目録》
爲1739）
☆文伯仁　山水扇面
　金箋，小青緑。精。
　佳。

京1—1736（《中國古代書畫目録》
爲1737）
☆文伯仁　秋山行旅扇面

金箋。精。
嘉靖庚子八月三日。

京1—1737（《中國古代書畫目録》
爲1738）
☆文伯仁　雲山圖扇面
　金箋。
　嘉靖辛酉。

京1—2397
☆沈士充　山水扇面
　金箋，水墨。
　己巳冬日。
　似董，佳。

京1—2389
☆沈士充　山水扇面
　金箋。
　乙卯。

京1—2404
☆沈士充　山水扇面
　危樓日暮人千里……
　真。

京1—2395
☆沈士充　山莊圖扇面

紙本，設色。

丁卯，爲暮大作，款：天馬山民。

京1—2542

☆陳粲　蘆雁扇面

金箋。

戊申。

京1—2544

☆陳粲　茶梅水仙扇面

金箋，水墨。

佳。

京1—1266

☆蔣嵩　山水扇面

灑金箋，水墨。

京1—1268

☆蔣嵩　旭日圖扇面

灑金箋。

☆居節　山水扇面

金箋。

乙酉二月。

學文。僞。

京1—3107

☆沈碩　雙鈎蘭花扇面

金箋。精。

鈐"沈碩之印"白、"沈氏宜謙"朱。

有"季行甫"墨印。

京1—2388

文從昌　山水扇面

金箋。

甲午。

京1—1964

☆尤求　秋溪放棹扇面

金箋。

倣倪，款真。

京1—1609

☆陸治　山水扇面

金箋。

五湖上款。

爲陸師道作。

京1—1599

☆陸治　倣倪山水扇面

金箋，小青綠。精。

庚戌。

京1—1610
☆陸治　山水扇面
　金箋，設色。精。
　本色畫。與之上款。

京1—1612
☆陸治　具區春曉扇面
　金箋，設色。

京1—1614
☆陸治　落日凝霞扇面
　金箋，設色。

京1—1611
☆陸治　江南春扇面
　金箋，設色。

京1—1765
☆錢穀　山水扇面
　金箋，設色。

京1—1759
☆錢穀　古木竹石扇面
　金箋，水墨。
　丙子作。
　丁丑莫是龍題。

京1—1766
☆錢穀　後赤壁圖扇面
　金箋。
　顧承忠乙丑四月書《賦》。

京1—1783（《中國古代書畫目録》
爲1784）
☆陳栝　花卉扇面
　紙本，設色。

京1—1777
☆陳栝　月季扇面
　金箋，水墨。
　壬寅秋。

京1—1726（《中國古代書畫目録》
爲1727）
☆王穀祥　海棠扇面
　金箋，設色。
　文嘉、文彭題。
　左側切去一骨。

京1—1725（《中國古代書畫目録》
爲1726）
☆王穀祥　雙鈎蘭花扇面
　金箋，水墨。
　嘉靖壬戌，爲默川作。

京1—1513
☆陳淳　天香圖扇面
　金箋，水墨。
　牡丹。

京1—1498
☆陳淳　雲山圖扇面
　金箋，水墨。
　辛丑。
　倣米。

京1—1514
☆陳淳　竹石水仙扇面
　金箋，水墨。
　周天球題。

京1—1518
☆陳淳　秋葵扇面
　金箋，水墨。

京1—1496
☆陳淳　落花遊魚扇面
　金箋。
　戊戌作，篆書款。
　真而劣。

京1—1495
☆陳淳　竹菊扇面
　金箋，水墨。
　丁酉十月。
　文彭、顧聞題。

京1—1515
☆陳淳　倣吳鎮山水扇面
　金箋，水墨。

京1—1521
☆陳淳　雲山扇面
　金箋，小青綠。

京1—1516
☆陳淳　牡丹扇面
　紙本。
　文徵明題。

京1—1517
☆陳淳　松陰校書圖扇面
　金箋，水墨。精。
　爲一松作。款：陳淳。

京1—1520
☆陳淳　雲山扇面
　金箋，水墨。

京1—1372
☆文徵明　竹石扇面
　金箋，水墨。
　東峰題。

文徵明　山水扇面
　金箋，設色。
　不佳，偽。

京1—1373
☆文徵明　蘭石扇面
　金箋，水墨。
　王禄之題。

京1—1708（《中國古代書畫目録》
爲1709）
☆文嘉　山水扇面
　金箋，水墨。
　朱應舉題。

京1—1709（《中國古代書畫目録》
爲1710）
☆文嘉　玫瑰扇面
　金箋。
　庚申人日周天球題。
　文嘉題，未言畫，或亦是題
畫歟？

京1—2880
☆邵彌　松巖高士扇面
　紙本，設色。
　壬午。

京1—2889
☆邵彌　山水扇面
　金箋，水墨。
　爲華祝詞丈擬古。
　佳。

京1—2577
☆李流芳　倣米雲山扇面
　金箋，水墨。
　丁卯秋。

京1—2576
☆李流芳　山水扇面
　金箋，水墨。
　丁卯，爲九萬詞兄作。
　本色。

京1—2506
☆曹羲　山水扇面
　金箋，設色。
　辛未，爲宗朗上人畫。

京1—2507
曹羲　山水扇面
　金箋，水墨。
　壬申。

京1—2365
☆程嘉燧　山水扇面
　金箋。
　崇禎己卯八月。

京1—2364
☆程嘉燧　西湖紀遊扇面
　金箋，設色。
　己卯。

京1—2060
張復　山水扇面
　設色。
　辛亥。

京1—2908
☆陳丹衷　山水扇面
　金箋，設色。

京1—2702
☆盛茂燁　梅花書屋扇面
　金箋，設色。

丙寅。
佳。

京1—3097
王子元　竹石鴛鴦扇面
　金箋。
　乙亥。

京1—3037
卞文瑜　春園嘉興扇面
　金箋，設色。
　辛亥。
　真而不佳。

京1—2234
☆董其昌　倣倪山水扇面
　金箋，水墨。精。
　爲宏伍作。
　佳。

京1—2960
☆楊文驄　山水扇面
　金箋，水墨。
　庚午。

京1—3198
☆趙左　山水扇面

金箋，設色。
甲辰。

京1—2519
☆陳元素　蘭花扇面
　金箋，水墨。
　己未，爲啓揚作。

京1—2071
☆丁雲鵬　山水扇面
　金箋，設色。
　庚辰。

京1—2074
☆丁雲鵬　春遊圖扇面
　紙本，淡設色。
　丙戌作。

京1—1976
吳彬　柳溪釣艇扇面
　金箋，設色。

京1—1975
吳彬　秋獵扇面☆
　金箋，設色。
　癸卯秋。
　劣。

京1—1923
☆孫克弘　花石扇面
　金箋，水墨。
　爲裸卿寫。

京1—1924
☆孫克弘　花卉扇面
　金箋，水墨。
　牡丹。

京1—2336
☆楊明時　山水扇面
　紙本，設色。
　戊戌五月九日燕市作。
　翁方綱題。

京1—2338
☆楊明時　水仙扇面
　紙本，水墨。
　爲三溪老叔作。

京1—3196
☆姚允在　山水扇面
　紙本，設色。
　無款。
　鈐“秋醒樓”朱文印。
☆姚允在　山水扇面

金箋，設色。
辛巳二月。
☆姚允在　山水扇面
金箋，設色。

京1—2517
顧正誼　山水扇面
金箋，設色。

京1—1901
邵龍　山水扇面
金箋，水墨。

號雲窩，休寧人。似沈、文。

京1—2471
袁尚統　桃源洞天扇面
金箋，設色。
丙子作。

京1—2718
☆鄭重　品古圖扇面
金箋，設色。[精]。
丙戌。

一九八四年十月三十日
故宮博物院

京1—4518

☆王翬　摹董源萬木奇峰圖軸

絹本，設色。精。

康熙庚寅作。

七十九歲。

畫石毫無晚年習氣。是摹古之作，畫樹幹綫已顫抖。

京1—6664

陸恢　餞春圖軸

紙本，設色。

丁未。

京1—6665

陸恢　金堂玉樹富貴壽考之圖軸

紙本，設色。

辛亥。

京1—5337（《中國古代書畫目録》爲5335）

☆華嵒　花鳥軸

紙本，設色。

鶴、鳳、鴛鴦。

庚午春正月。

水墨畫梧石甚佳，内一彩鳳劣甚。

京1—5338（《中國古代書畫目録》爲5336）

☆華嵒　臨泉清眺軸

絹本，設色。

辛未。

樹石佳，人物劣。

京1—4277

☆朱耷　蘆雁軸

紙本，水墨。巨軸。彩。

款作“ˇ ˇ”。

晚年，平平。

京1—5102

☆高其佩　仙山樓閣軸

絹本。精。

康熙壬寅春，鐵嶺高其佩製。

鈐有“乾隆御覽之寶”。

故宮舊物。

工筆樓臺，精。是早期代筆。

京1—5303

☆袁耀　倣黃鶴山樵山水軸

絹本，設色。精。

太谷孫氏藏印。
即孫阜昌舊藏。

京1—5298
袁耀　驪山避暑軸
　絹本，設色。大幅。
　乙亥作。
　畫已敝。

京1—5301
☆袁耀　漢宮春曉軸
　絹本。精。
　丁亥初冬作。
　工筆樓臺。畫假山石與遠山均
與習見者不類。
　樓臺設色艷麗，甚佳。

京1—4944
☆王㮣　秋尋圖扇面
　紙本，設色。
　甲戌九月十四日。
　淡墨，層次甚佳。
　佳。

京1—4946
☆王㮣　東園萬竹圖扇面
　金箋，設色。精。

己卯作。
佳。

京1—4952
☆王㮣　聽松圖扇面
　紙本，設色。
　佳。

京1—4772
☆吳宏　秋林讀書扇面
　紙本，設色。
　甲辰，爲紳甫作。

京1—4783
☆吳宏　山水扇面
　紙本，設色。精。
　爲弘翁老舅翁作。（其岳父）

京1—4069
☆龔賢　山水扇面
　金箋，水墨。
　無上款。
　本色。

京1—4068
☆龔賢　山水扇面
　紙本，水墨。

爲篍藪道兄寫。
畫用淡墨，然用筆輕而碎。

京1—4011
☆樊圻　看月圖扇面
金箋，設色。
人物。
乙酉，爲石生作。

京1—4010
☆樊圻　人物扇面
金箋，設色。精。
倚松。
癸未秋日作。

京1—4018
☆樊圻　秋山行旅扇面
紙本，設色。
甲子冬日，爲其老道兄作。
早年。

京1—4019
☆樊圻　桃柳游騎扇面
紙本，設色。
丁卯清穌月作。
敝。

京1—4111
☆胡慥　葛稚川移居圖扇面
金箋，設色。精。
癸巳，爲大宗老社長作。

京1—3826
☆葉欣　黃河曉渡扇面
金箋，設色。
簡筆。

京1—3828
☆鄒喆　山水扇面
金箋，設色。
庚子春月，爲子玄詞宗作。

京1—4228
☆吳山濤　山水扇面
金箋，水墨。
粗筆，簡筆，平平。

京1—4360
黃卷　人物扇面
紙本，設色。
乙未竹醉日偶寫於潑墨軒。
順治十二年。

京1—4229

吳山濤　山水扇面
　　金箋，設色。
　　"寒濤兼寫於古松堂。"

京1—3819

☆釋弘仁　山水扇面
　　金箋，水墨。精。
　　爲洪起居士寫。
　　佳。

京1—3791

☆吳偉業　山水扇面
　　金箋，設色。
　　"甲午初夏，畫似行翁老先生
一笑。"

京1—3750

☆鄭旼　水亭消夏扇面
　　紙本，水墨。
　　鈐"穆倩"朱。
　　倣倪，佳。

京1—3745

☆鄭旼　山水扇面
　　金箋，水墨。
　　辛酉中秋畫於致道堂，遺甦旼。

　　鈐"穆倩"朱方。

京1—3721

☆程正揆　山水扇面
　　紙本，設色。
　　爲山長社翁作。
　　真，畫粗而蒼，頗似石溪。

京1—4771

☆吳宏　山水扇面
　　金箋，淡設色。彩。
　　癸卯陽月擬元人墨法。
　　佳。

京1—3686

☆謝彬　探梅圖扇面
　　金箋，水墨。
　　康熙乙卯七十四歲作，畫於止
園之玉樹堂。
　　佳。

京1—4623

☆文點　臨松雪水村圖扇面
　　紙本，水墨。
　　丁卯十月。

京1—3841
☆張學曾　山水扇面
　金箋，水墨。
　丁丑，爲王初作。

京1—3482
☆王鐸　山水扇面
　紙本，水墨。精。
　己丑畫，庚寅九月題。
　倣王摩詰雪景山水。
　小字精。

京1—3483
☆王鐸　山水扇面
　紙本，水墨。
　己丑秋畫，庚寅九月題，爲三
弟題。

京1—3489
☆王鐸　山水扇面
　紙本，水墨。
　庚寅九月十七日，爲三弟子
陶作。

京1—3490
☆王鐸　山水扇面
　紙本，水墨。

　雪景。
　辛卯作。題“二弟、三弟同
觀，傳之子孫”云云。

京1—3486
☆王鐸　山水扇面
　紙本，水墨。
　己丑正月作。又再題。

京1—3487
☆王鐸　山水扇面
　紙本，水墨。
　己丑秋畫，庚寅九月題。

京1—3485
☆王鐸　山水扇面
　金箋，水墨。
　己丑四月作。

京1—3488
☆王鐸　山水扇面
　紙本，水墨。
　庚寅作。題：三弟得八扇，擬
再作，足成十幅之數云云。

京1—3484
☆王鐸　山水扇面

己丑三月作，云擬古，不同
近派。

以上九扇爲一册。原陶祖光物。

京1—3698
☆金俊明　梅花扇面
紙本，水墨。
丁未重九，爲西玉道兄作。

京1—3695
☆金俊明　梅竹扇面
紙本，水墨。
丙午暮春，爲景雍作。

京1—4114
☆金庶明　桃花源圖扇面
紙本，設色。
癸巳。
金俊明題《桃花源記》。

京1—3627
☆戴明説　竹石扇面
丙申夏日。

京1—4676
☆陳字　竹石扇面

紙本，設色。
不佳，真。

京1—3785
☆程邃　倣巨然山水扇面
金箋，水墨。
戊子十二月作。漫士社長上款。

京1—4110
☆陳舒　白芍藥扇面
紙本，設色。
無上款。

京1—3571
☆王鑑　倣吴鎮山水扇面
紙本，水墨。
庚子花朝。
六十三歲。

京1—3570
☆王鑑　倣巨然山水扇面
金箋，水墨。
癸未，爲子厚作。

京1—3573
☆王鑑　倣大癡山水扇面

金箋，水墨。

庚子秋。

京1—3577

☆王鑑　倣王蒙山水扇面

金箋，水墨、淡設色。

丙辰冬，祝方老年翁五十初度。

京1—3575

☆王鑑　山水扇面

紙本，水墨。

庚戌，爲舜成作。

京1—3574

☆王鑑　山水扇面

金箋，設色。

壬寅，爲康翁作。

京1—3572

☆王鑑　山水扇面

紙本，設色。

庚子秋作。

京1—3576

☆王鑑　山水扇面

金箋，水墨。

庚戌冬，爲玉卿作。

七十三歲。

佳。

京1—3578

☆王鑑　倣惠崇山水扇面

紙本，設色。精。

甲午與張約庵同游，閱惠卷，

今約庵墓木已拱云云。

則在甲午以後若干年作也。

甲午，順治十一年，五十七歲。

京1—3569

☆王鑑　倣北苑山水扇面

紙本，水墨。

戊寅小春，爲叔度作。

京1—3591

☆沈華範　蝶石扇面

金箋，水墨。

己未孟夏作。去上款。

學老蓮。

京1—2692

☆朱多炡　荷花野鳧扇面

金箋，設色。

"歲丁卯七夕爲嗣宗長姪寫，

叔炡。"下鈐"多""炡"連珠印。

天啓七年。
戴九玄題，亦爲嗣宗王孫上款。
此人傳爲八大之祖。孤本。

京1—1621
☆王問　山水扇面
金箋，水墨。
款：仲山。
佳。

黃媛介　山水扇面
金箋，水墨。
稚拙。

京1—3781
傅山　柳溪歸帆扇面
金箋，水墨。
初夏描丹崖之柳徑。

京1—1659
☆吕棠　九思圖扇面
金箋。
"竹村吕棠寫爲筠溪先生。"鈐
"書畫詩人"白方。
畫白粉九鶴，已脱色。
山及柳甚佳。

京1—5110
☆高其佩　指畫山水扇面
紙本，淡設色。彩。
無年款。

京1—5157
☆王昱　倣關仝山水扇面
紙本，水墨。彩。
乙丑九秋，爲斯老倣關仝。

京1—5158
☆王昱　山水扇面
紙本，水墨。
戊辰，爲肇老畫。
佳於上幅。

京1—4958
☆王揆　山水扇面
紙本，設色。
石谷上款。
半書半畫，畫淡色，似王原祁。

京1—3425
☆王時敏　山水扇面
紙本，設色。
乙巳，爲敉翁作。

京1—3421
王時敏　山水扇面
　金箋，水墨。
　丁卯作。
　天啓七年。
　有董氣，早年。

京1—3423
☆王時敏　倣黃公望山水扇面
　紙本，設色。
　戊戌初秋作。

京1—3424
☆王時敏　山水扇面
　金箋，水墨。
　壬寅九秋，畫似康翁。

京1—3420
☆王時敏　山水扇面
　金箋，設色。
　�𤰕孟上款。乙丑作。
　天啓五年。
　早年，有董氣，然不似年輕人
筆。代筆？

京1—6704
☆吳支　水仙扇面

　金箋，水墨。
　戊午冬日，吳支寫。
　王穀祥、周之冕後學。明人。

京1—5111
☆高其佩　竹雀扇面
　紙本，設色。彩。
　鶴亭上款。
　生動。

京1—5159
王昱　層巒積翠扇面
　紙本，設色。
　己巳，爲階老作。
　佳。

京1—2824
☆顧凝遠　山水扇面
　金箋，水墨。
　彦哲上款。
　佳。

京1—6709
☆馬昭　蘭石扇面
　金箋，設色。
　"馬昭寫於寒山蘭苑。"

京1—3382
☆張風　山水扇面
金箋，設色。精。
丁酉仲冬作。去上款。
佳。

京1—3385
☆張風　燃薪讀書扇面
紙本，設色。
己亥七月作。

京1—3389
☆張風　梧陰納涼扇面
紙本，設色。
爲雲昉作。

京1—2710
☆崔子忠　漁家圖扇面
金箋，設色。精。

京1—1402
☆李著　山水扇面
金箋，水墨。精。
款：星湖。鈐"李潛夫"白。
似吳偉、張路。明中葉人。

京1—3502
☆祁豸佳　雲山圖扇面
金箋，水墨。
己巳，爲可一大禪師作。
庚午倪元璐、福能、杜多
遠題。
似董。

京1—2896
文俶　蘭石扇面
金箋，設色。
無款。鈐"端容"朱、"文俶"白。

京1—2891
文俶　花蝶扇面
金箋，設色。
"己巳夏，文俶畫。"

京1—3584
丁元公　山水扇面
金箋，水墨。
己卯作，翔千詞兄上款。

京1—2511
顧慶恩　山水扇面
金箋，設色。
乙丑寫青羊宮小景。

京1—2413
☆薛素素　溪橋獨行扇面
　　金箋，水墨。
　　甲寅孟春，薛氏素君爲孟畹黄
夫人寫。

邢侗　拳石扇面
　　金箋，水墨。
　　無款。石上鈐一"侗"字。
　　馮超然題其上。

京1—4141
☆陳洪綱　山水扇面
　　金箋，設色。
　　方翁上款。
　　下鈐老蓮僞印。
　　畫學陳老蓮早年。
　　紹興蘭亭人。

京1—2999
☆陳洪綬　花石蝴蝶扇面
　　金箋，設色。
　　"洪綬寫於玉蘭客館。"

京1—2996
☆陳洪綬　人物扇面
　　金箋，設色。

爲公綬道兄作。
白漢補景。
白漢爲僧。

京1—2972
☆陳洪綬　水仙扇面
　　金箋，水墨。
　　庚寅作。
　　晚年，粗率。

京1—2997
☆陳洪綬　古木雙禽扇面
　　金箋，設色。
　　單款。

京1—2998
☆陳洪綬　水仙拳石扇面
　　金箋，水墨。
　　洪綬寫於清涼林子。
　　早年。

京1—3000
☆陳洪綬　枯木竹石扇面
　　金箋，水墨。
　　洪綬作於白馬湖上與商老。
　　石似，竹極不似，早年。

京1—2971

☆陳洪綬　秋江泛艇扇面
　金箋，設色。
　乙酉暮春，爲素中盟兄畫。
　極粗率。

京1—3003

☆陳洪綬　梅花扇面
　金箋，設色。
　爲秉之作。
　佳。晚年。

京1—3002

☆陳洪綬　梅花水仙扇面
　金箋，水墨。
　玄潏上款。
　真。粗筆。

京1—3004

☆陳洪綬　梅雀扇面
　金箋，水墨。
　翼宸上款。
　雀極板，然梅幹又有似處。

京1—3005

☆陳洪綬　倣趙孟堅水仙扇面
　金箋，水墨。
　爲玄鑑道友作。
　佳。

京1—2966

陳洪綬　人物扇面
　金箋，設色。
　丙辰，爲槎庵翁岳父作。
　十九歲。
　字、畫與習見者全不類。

以上扇面一册，無精者。

一九八四年十月三十一日
故宮博物院

京1—2955
☆項聖謨　竹石扇面
　金箋，水墨。
　云：湖州天聖寺無塵殿有管仲
姬竹石，時縈予懷……
　佳。墨竹、石精。

京1—2928
☆項聖謨　秋樹昏鴉扇面
　金箋，水墨。精。
　甲午正月上元畫。

京1—2923
☆項聖謨　天寒有鶴扇面
　紙本，設色。精。
　辛卯正月，爲爾瞻作。
　佳。

京1—2916
☆項聖謨　蘭竹扇面
　金箋，水墨。
　戊寅夏六月。

京1—2954
☆項聖謨　山雨欲來扇面
　金箋，水墨。
　無年款。

京1—2926
☆項聖謨　梧桐竹石扇面
　紙本，設色。
　癸巳款。

京1—1860
☆宋旭　林塘野興扇面
　金箋，水墨。精。
　丙戌夏。
　僧曠題。

京1—5643
宋旭　東山仙墅扇面
　紙本，設色。
　辛丑作
　是清人，倣蕭晨，非宋石門。

京1—2860
☆倪元璐　倣米山水扇面
　金箋，水墨。
　稼軒上款。
　爲瞿式耜作。

京1—2381
☆魏之璜　山水扇面
　金箋，水墨。
　壬子十月。
　似張風。

京1—2663
☆魏之克　山水扇面
　金箋，小青緑。精。
　己未中秋。去上款。

京1—3184
李杭之　山水扇面
　金箋，設色。
　乙丑冬。

京1—2088
☆馬守真　蘭石扇面
　紙本，水墨。精。
　鈐"月嬌"朱、"九畹中人"白。
　安紹芳、王穉登、梁辰魚、莫
是龍題，玉淵上款。
　均真。

京1—2532
☆魏居敬　山水扇面
　金箋，設色。

是《秋聲賦圖》。
　款：吳郡魏居敬。
　文家衣鉢。

京1—2530
☆魏居敬　花鳥扇面
　金箋，設色。
　丙辰仲春，爲谁之詞丈作。

京1—5183
☆袁江　山水扇面
　紙本，設色。
　"法馬欽山筆意，時己卯如月，
袁江。"

京1—5641
☆王愫　天香染袖扇面
　紙本，設色。
　癸未秋日，爲蟾老作。

京1—6351
王素　嬰戲圖扇面
　紙本，設色。

京1—5558
☆李士倬　花鳥扇面
　紙本，設色。

題"爵近楓宸"四字。

京1—5901
☆羅聘　山水扇面
　紙本，水墨。
　乾隆癸丑春，爲一齋作。

京1—5536
☆高翔　山水扇面
　紙本，設色。
　爲開翁作。

京1—5528
☆黃慎　蔬果扇面
　紙本，設色。精。
　爲毅翁作。

京1—5469
☆汪士慎等　竹石水仙扇面
　紙本，水墨。
　汪畫水仙，管希寧畫竹，戴鑑
補石。

京1—3649
☆朱睿督　山水扇面
　金箋，水墨。
　"庚寅新秋，僧督寫。"

京1—5847
☆閔貞　藤花扇面
　紙本，設色。
　工緻，有學南田意。

京1—3055
☆張翀　觀梅扇面
　金箋，設色。
　壬午，爲燕翁上公大詞宗作。

京1—3056
☆張翀　秋江放棹扇面
　金箋，設色。
　甲申，爲玉所作。
　佳。

京1—3054
張翀　葡萄扇面
　金箋，水墨。
　壬午春日寫。

京1—3052
☆張翀　雪山行旅扇面
　金箋，設色。精。
　戊辰臘月廿一日畫於春蕪閣中。

京1—2745
☆藍瑛　玄亭秋色扇面
　金箋，設色。
　壬午。
　玄亭之玄作"𢆥"，避康熙諱。

京1—2754（《中國古代書畫目錄》
爲2753）
☆藍瑛　櫻桃小鳥扇面
　紙本，設色。精。
　辛卯作。
　畫嫩，樹幹是本色。可疑？

京1—2747
☆藍瑛　倣馬遠山水扇面
　紙本，設色。
　甲申，爲今翁作。

京1—2774
☆藍瑛　倣李成山水扇面
　紙本，設色。
　今翁上款，無紀年。
　本色畫。

京1—2752
☆藍瑛　山水扇面
　金箋，設色。

庚寅仲冬，德翁上款。

京1—3734
☆李因　花卉扇面
　金箋，水墨。
　款：是菴。

京1—2806
☆惲向　倣關仝山水扇面
　金箋，水墨。
　庚午五月，爲半翁作。
　佳。

京1—2816
☆惲向　倣吳鎮山水扇面
　金箋，水墨。
　新翁上款。
　大粗筆寫意。

京1—3139
☆方宗　文姬歸漢扇面
　金箋，設色。
　"甲子五月似德均詞兄寫，方
宗。"
　"字伯蕃。"

京1—3582
☆楊補　梅石扇面
　　金箋，水墨。

京1—3155
☆倪榮　山水扇面
　　金箋，水墨。精。
　　"倪榮爲紫芝先生寫。"
　　約嘉靖隆慶間。孤本。

京1—5373（《中國古代書畫目録》
爲5371）
☆華嵒　人物扇面
　　紙本，設色。
　　新羅山人摹元人。白描。

京1—5377
☆華嵒　望霞圖扇面
　　紙本，設色。
　　鳳川上款。

☆華嵒　山水扇面
　　紙本，水墨。
　　早年，字似王鹿公。

京1—5376
☆華嵒　松陰觀鶴扇面

　　紙本，設色。
　　早年。

京1—5724
蔡嘉　山水扇面
　　紙本，設色。
　　乙卯，爲雲吉作。
　　似石谷。

京1—5730
☆蔡嘉　桂林玩月扇面
　　紙本，設色。精。
　　爲仁老長兄先生作。

京1—5084
☆蕭晨　柳煙桃花扇面
　　紙本，設色。精。

京1—5079
☆蕭晨　東坡博古圖扇面
　　紙本，設色。精。
　　"是箑成於辛亥，時余年已稱
古稀有四矣……"

京1—5085
蕭晨　游歸圖扇面
　　紙本，設色。

為敬仲作。

京1—5171
☆李寅　山水扇面
紙本，設色。精。
雪景。佳。二袁先河，樹幹、
枝袁江全倣之。

京1—5568
☆馬荃　花卉扇面
紙本，設色。
癸卯春日。

京1—3838
☆堵霞　花蝶扇面
金箋，設色。
丁亥秋作。
工筆。

京1—4655
☆顧符積　烟江帆影扇面
紙本，設色。彩。
戊午，為大塗作。
極工細，似《千里江山》畫法。

京1—4684
☆徐釚　山水扇面

紙本，設色。彩。
倣董派沒骨設色山水，題：
往見王荊州元照倣古人作沒骨山
水，遂以意為之，呈老夫子。
有翁方綱題，云為棠邨作。

京1—5551
☆李世倬　桂兔扇面
紙本，設色。
戊申中秋。

京1—5719
☆孫祜　霜林圖扇面
紙本，淡設色。精。
乾隆己酉夏五月望日，為康
侯作。

京1—5629
☆陳枚　人物山水扇面
紙本，設色。精。
款：陳枚恭畫。

京1—5967
☆錢維喬　山水扇面
紙本，水墨。
為匠誨作。
張宗蒼後學。

京1—5968
☆錢維喬　遠岫澄雲扇面
　　紙本，水墨。
　　似張宗蒼。

京1—6178
☆錢杜　摹趙令穰山水扇面
　　紙本，設色。

京1—6179
☆錢杜　藕香吟館圖扇面
　　紙本，設色。精。
　　自題倣文待詔法，爲硯香一
兄作。

京1—5223
☆蔣廷錫　牡丹扇面
　　紙本，設色。
　　戊戌，爲學老年兄作。

京1—4004
☆章谷　山水扇面
　　金箋，水墨。
　　壬宸秋七月寫於只菴，款：古
愚章谷。

京1—6038
黃易　山水扇面
　　紙本，水墨。

京1—6256
☆廖雲錦　花蝶扇面
　　紙本，設色。
　　嘉慶辛酉。

京1—6151
☆朱鶴年　梁園鐵塔圖扇面
　　紙本，設色。
　　丙寅。

京1—5237
☆焦秉貞　歸去來辭扇面
　　紙本，設色。
　　戊子夏日。

京1—5655
☆馮寧　待漏圖扇面
　　紙本，設色。精。
　　臣字款。
　　人物是古裝。

京1—4797
☆童塏　花蝴蝶扇面

紙本，設色。

辛酉作。爲枚翁作。"枚"字
後改。

京1—4541

☆王武　飛燕圖扇面

紙本，設色。

爲允若作。

真而不佳。

京1—4529

☆王武　春柳桃花扇面

紙本，設色。

辛酉仲春，爲君永六十初度作。

款：雪顛王武。

京1—4532

☆王武　梧桐紫薇扇面

紙本，設色。

甲子八月，寫似遠老年翁。

京1—4278

莊冏生　倣王蒙山水扇面

金箋，水墨。

癸丑，櫟翁上款。

爲周亮工作。

對題爲陳濬，亦爲櫟翁夫子
上款。

京1—5004

☆王樹穀　人物扇面

紙本，水墨。精。

"七十二叟王慈竹甫畫於青梧
書屋。"

京1—4748

☆石濤　梅竹雙清扇面

紙本，設色。

左半面畫梅，右半面題詩，爲
禹聲作。

京1—4749

☆石濤　梅花扇面

紙本，水墨。

"賜翁先生博正。元濟石濤。"

並題梅花二絶。

佳。

京1—3882

☆釋髡殘　溪閣讀書扇面

紙本，設色。

戊申冬十月，爲山長大居士作。

大粗筆。可疑。

京1—4851
☆王原祁　倣山樵山水扇面
　　紙本，水墨。
　　庚辰作。

京1—3036
胡宗信　山水扇面
　　金箋，水墨。
　　甲辰作。
　　金陵派。

京1—4159
☆戴本孝　溪山漲潦扇面
　　紙本，水墨。
　　壬申七月，爲天老道翁作。
　　倣大癡。

京1—4177
☆徐枋　倣董源山水扇面
　　金箋，水墨。
　　甲子，爲蓼翁作。

京1—4301
☆呂煥成　倣趙伯駒山水扇面
　　金箋，大青綠。
　　庚辰仲春畫於如如齋。
　　勾勒加重彩。

京1—6531
☆錢慧安　柳塘牧牛扇面
　　紙本，設色。
　　庚寅。

京1—6530
☆錢慧安　聽鸝圖扇面
　　紙本，設色。
　　壬午秋。

京1—3539
☆文柟　山水人物扇面
　　紙本，設色。
　　甲辰秋。

京1—3538
☆文柟　山水扇面
　　紙本，設色。
　　庚子。

京1—3620
☆劉度　倣趙伯駒山水扇面
　　金箋，小青綠。精。
　　辛卯二月。

京1—3618
☆劉度　雪景山水扇面

金箋，設色。
甲申長至。
藍派。

京1—4318
☆談象稑　山水扇面
金箋，水墨。
甲寅作，爲郁老詞翁壽。

京1—5197
☆上官周　荒洲孤艇扇面
紙本，設色。
佳。

京1—6659
☆樊熙　竹林銷夏扇面
紙本，設色。
壬辰。
清末。

京1—4154
☆何楥　蘭花扇面
紙本，水墨。
壬子，爲振老作。
金俊明七十一歲題，張英題。

京1—5848
☆許濱　荷花扇面
紙本，設色。
無紀年。
新羅後學。

吳觀岱　採桑圖扇面
紙本。
庚戌。
新。

京1—3850
☆王元初　倣王蒙山水扇面
金箋，設色。
壬寅，爲康翁作。題倣黃叔明。

京1—6516
☆趙之謙　波羅蜜扇面
紙本，設色。

☆虛谷　鷄冠花扇面
金箋，設色。

☆金農　梅花扇面
紙本，水墨。彩。
"七十六叟金農。"
羅聘代。

京1—5494
☆金農　梅花扇面
　紙本，水墨。
　亦七十六作，多一"畫"字。

京1—5495
☆金農　瑞草圖扇面
　紙本，設色。
　朱草，長題。七十六歲作。
　親筆。

京1—5490
☆金農　枇杷扇面
　紙本，設色。
　七十六叟金農畫於無憂林中。
　親筆。

☆金農　梅花扇面
　紙本，水墨。
　七十六歲作。
　羅代。

京1—5489
☆金農　梅花扇面
　紙本，水墨。
　七十五歲作。
　羅代。

☆金農　梅花扇面
　紙本，水墨。
　七十六歲作。
　羅代。

京1—5496
☆金農　蘭花扇面
　紙本，水墨。
　七十六歲作。
　羅代。

京1—5485
金農　荷塘圖扇面
　紙本，設色。
　七十三歲作。

京1—5507
☆金農　雙鈎蘭花扇面
　紙本，水墨。
　款：壽門又畫。
　羅代。

京1—4677
☆虞沅　二羊圖扇面
　紙本，設色。
　辛酉畫似舟翁。

　以上二級甲。

一九八四年十一月一日
故宮博物院

京1—1474
☆汪肇　起蛟圖軸
　絹本，設色。精。
　款在左側，"海雲"二字，鈐
"克兆"。
　粗筆。佳。

京1—4449
☆王翬　嵩嶽圖軸
　紙本，設色。精。
　爲顯翁五十初度作，甲戌新正。
佳。

京1—1033
☆王謙　梅花軸
　絹本，水墨。精。
　"錢唐王牧之爲文敏揮使寫。"
鈐"牧之"朱、"湖山舊隱"白。
　海虞繆樸題，鈐"辛未進士"白。
　東淮曹瑩題。
　苕溪王麟題，鈐"致文"朱、
"庭草春風"。
　王謙書法二沈。
佳。

京1—1540
☆謝時臣　岳陽樓圖軸
　紙本，設色。
　"岳陽樓。樗仙謝時臣寫。"
鈐"姑蘇臺下逸人"白、"謝思
忠印"。
　《石渠寶笈三編》物。

京1—1270
☆王乾　雙鷥圖軸
　絹本，水墨。精。
　款：王一清。下一白文印，
莫辨。
　林良後學。

京1—1473
☆汪肇　柳禽白鵑軸
　絹本，水墨、淡設色。精。
　款：海雲。鈐"克兆"朱。

京1—1124
☆鍾欽禮　雪景山水軸
　絹本。
　會稽山人鍾欽禮書於一塵不
到處。
　粗而散，真而不佳。

京1—898
☆元佚名　蘆雁圖軸
絹本，設色。
所畫是鷹禽梟，非蘆雁。雪景，用粉點雪。

京1—1113
☆計盛　貨郎圖軸
絹本，設色。精。
直文華殿畫士計盛寫。
鈐有"寶笈重編"白。
工筆。

京1—1200
☆周臣　雪村訪友軸
絹本，水墨。
"東村周臣。"
周天球題詩塘。
粗筆。

京1—1149
☆朱端　弘農虎渡圖軸
絹本，設色。精。
無款。鈐"欽賜一樵圖書"。爲朱端印。
雪景。佳。

京1—1148
☆朱端　竹石軸
絹本，水墨。精。
款：朱端。
佳。

京1—890
☆元佚名　竹石山雀圖軸
絹本，設色。
無款。
破甚，補綴甚多。
可能是元人，山石輪廓馬遠，而用乾皴。

京1—1542
☆謝時臣　夏山飛瀑軸
紙本，設色。長軸。
鈐有御書房印。
粗率。真。

京1—3358
明佚名　秋林平遠軸
絹本，設色。
無款。
諸公以爲明人。
盛子昭後學，是元人。

京1—1677
☆史文　松陰撫琴軸
　絹本，設色。精。
　"再儒"款。

京1—5845
閔貞　嬰戲圖軸☆
　紙本，水墨。
　乾隆辛卯冬至二日。
　粗筆。

京1—5387
☆高鳳翰　雪景山水軸
　絹本，設色。
　"雍正三年乙巳七月十有六日製。"

京1—5261
☆冷枚　梧桐雙兔軸
　絹本，設色。
　臣字款。
　乾隆印。

京1—3257
☆陸鳴鳳　紫柏大師像軸
　絹本，設色。
　"檇李弟子陸鳴鳳敬寫。"
　天啓春二月沈珣書自贊。

京1—5185
☆袁江　梁園飛雪軸
　絹本，設色。精。
　庚子徂暑，邗上袁江畫。

京1—6670
☆任預　吳雲一家像軸
　紙本，設色。
　戊寅九秋作。

京1—3839
莽鵠立　果親王像軸
　絹本，設色。
　"都統兼理藩院侍郎莽鵠立謹
寫。"楷書款。
　題：蔣廷錫謹補景。
　"果親王玉照"，隸書。

京1—4905
☆王原祁　山水扇面
　紙本，設色。
　勱翁上款。康熙甲午。
　七十三歲。

京1—4917
☆王原祁　山水扇面
　紙本，水墨。

臣字款。擦去"臣"字。
水墨佳，旁人代署款。

京1—4918
☆王原祁　山水扇面
紙本，水墨。
臣字款。
晚年，旁人代署款。

☆王原祁　山水扇面
紙本，設色。
臣字款。
是另一人代署款，與前二人
不同。

京1—4898
☆王原祁　倣雲林扇面
紙本，設色。
庚寅。
六十九歲。

京1—4888
☆王原祁　山水扇面
　戊子作。

京1—4864
☆王原祁　秋山曉色扇面

紙本，設色。
癸未重陽前一日作，倣大癡。

京1—4901
☆王原祁　山水扇面
紙本，設色。精。
壬辰。
七十一歲。
設色甚奇，不常見。

☆王原祁　山水扇面
紙本，淺絳。
臣字款。
代署款。

京1—4845
☆王原祁　倣吳鎮山水扇面
紙本，水墨。
丙子。
不佳，真。

京1—4922
☆王原祁　倣趙令穰山水扇面
紙本，設色。
臣字款。題：奉勅倣趙令穰。

京1—4921
☆王原祁　桂花書屋扇面
　紙本，設色。
　臣字款。
　真而不佳。

京1—4614
☆惲壽平　烟山蕭寺扇面
　紙本，設色。精。
　爲靖公作。
　早年。

惲壽平　歲寒齋夜話圖扇面
　紙本，設色。
　不佳，可疑？款亦可疑。

京1—4612
☆惲壽平　倣陸天游水村圖扇面
　紙本，水墨。
　晚年。

京1—4586
☆惲壽平　榴花扇面
　紙本，設色。
　乙丑作。
　不佳，真。

京1—4616
☆惲壽平　寒山圖扇面
　紙本，水墨。精。
　爲承公孫表兄作。

京1—4615
☆惲壽平　梧竹書堂扇面
　紙本，設色。
　駿公上款。
　畫不佳，真，早年。

京1—4582
☆惲壽平　菊花扇面
　紙本，設色。
　南山真想。丙辰，爲唐良士作。

京1—4611
☆惲壽平　山水扇面
　紙本，設色。彩。
　爲莊東崍作。

京1—4617
☆惲壽平　虞美人扇面
　紙本，設色。
　湯元士題“同觀點色”。是同觀。
　有唐宇肩題，雪江上款。

京1—4583
☆惲壽平　寒林烟岫扇面
　金箋，水墨。精。
　惲題爲庚申作，石菴上款。
　王翬題。
　極似王翬。

京1—4578
☆惲壽平　劍門圖扇面
　紙本，設色。
　庚戌六月登劍門，應石谷之
請作。
　不佳，時惲四十八歲，字畫均
不佳。

京1—4569
☆吳歷　林塘詩思扇面☆
　金箋，水墨。
　爲嚴培大辭宗作。

京1—6559
☆任頤　花鳥扇面
　紙本，設色。精。
　辛巳八月作。

京1—6560
☆任頤　花鳥扇面

絹本，設色。
辛巳九月作。
扇形畫，非扇面。

京1—6608
☆任頤　法南田花鳥扇面
　同上。

京1—6525
沙馥　唐學士飲酒圖扇面☆
　紙本，設色。
　戊戌春三月。

京1—6524
沙馥　負薪圖扇面☆
　金箋，設色。
　庚辰作。

京1—6551
☆胡錫珪　惜花幽思扇面
　金箋，設色。
　一圓光中仕女。

京1—6547
☆胡錫珪　仕女扇面
　金箋，設色。
　辛巳，爲蘭臺畫。

京1—6550
胡錫珪　寒江獨釣扇面
　金箋，設色。

京1—6539
☆任薰　人物扇面
　紙本，設色。
　癸酉作。
　倣老蓮。

京1—6541
☆任薰　人物扇面
　金箋，設色。
　爲少嵐三兄作。

京1—6542
任薰　人物扇面
　紙本，設色。
　一人船頭撫琴。

京1—6543
☆任薰　班姬當熊扇面
　紙本，設色。
　魯珍上款。

京1—6144
☆釋明儉　倣文山水扇面

紙本，設色。
己亥。

京1—6527
☆費以耕　人物仕女扇面
　金箋，設色。
　丙寅作。
　曉樓之子，畫仕女比曉樓爲長。

京1—6528
☆費以耕　仕女扇面
　紙本，設色。
　己巳。
　不佳。

京1—6658
吳穀祥　倣梅道人山水扇面☆
　紙本，設色。

京1—6654
☆吳穀祥　桃源圖扇面
　紙本，小青綠。
　壬辰作。

京1—6461
任熊　牡丹扇面☆
　金箋，設色。

立齋上款。

京1—6446
☆張熊　三秋圖扇面
金箋，設色。
庚戌，爲蕭泉作。

京1—6396
☆費丹旭　紅綫圖扇面
紙本，設色。
己亥作。
配景粗。

京1—6413
湯禄名　人物扇面
金箋，設色。
劣甚。

京1—6428
☆劉彦冲　松陰鳴琴扇面
紙本，設色。

京1—6561
☆任頤　花鳥扇面
辛巳暮秋。
前已見二件。

京1—5049
☆王雲　蓮壺春曉扇面
紙本，設色。彩。
庚子冬日，清癡老人王雲。

京1—5045
☆王雲　九如圖扇面
紙本，設色。
康熙甲申作。
山水。

京1—5242
☆釋上睿　虞美人蛺蝶扇面
金箋，設色。
戊寅，爲吉士作。
似趙文俶。

京1—4929
☆楊晉　瀟湘水雲扇面
紙本，設色。
丁丑，爲振老作。

京1—5244
☆釋上睿　石徑聽泉扇面
紙本，設色。
甲申，爲石臣作。
山水。佳，工緻。

京1—3661
☆紹逵　水仙扇面
紙本，水墨。

京1—4766
☆姜泓　雙鈎竹牽牛扇面
紙本，設色。
辛亥。

京1—4120
☆方亨咸　山水扇面
紙本，設色。
丙辰作。
不佳。

諸昇　竹石扇面
辛未作。

京1—4324
☆薛宣　富春山扇面
紙本，設色。
壬午。

京1—4448
☆王翬、顧昉、楊晉　溪亭松鶴
扇面
　　紙本，設色。精。

癸酉王翬作。顧畫樹、楊晉茅
亭。用老上款。

京1—4395
☆王翬、惲壽平　合畫山水扇面
紙本，設色。
各畫一半。
王甲辰款。惲無年款，有二印，
又補　偽"壽平"。
王翬三十三歲。王題在惲畫
上，惲印在王畫上。

京1—4477
☆王翬　臨倪溪亭山色扇面
紙本，水墨。
乙酉作。

京1—4418
☆王翬　倣范寬秋山蕭寺扇面
紙本，設色。
乙卯，爲治文作。

京1—4398
☆王翬　清溪漁樂扇面
金箋，小青綠。
丙午。
三十六歲。

京1—4416
☆王翬　江鄉秋晚扇面
　紙本，設色。
　倣吳鎮。

京1—4402
☆王翬　葑溪草堂扇面
　紙本，水墨。
　丁未，爲南田作。上款改動。

京1—4479
☆王翬　竹石流泉扇面
　紙本，水墨。
　丙戌，爲雲松作。
　佳。

京1—4519
☆王翬　倣巨然山水扇面
　紙本，設色。
　癸巳八十二歲作，瓜水上款。
　佳。

京1—4456
☆王翬　山川渾厚扇面
　紙本，設色。
　乙亥，爲誦翁作。

京1—4389
☆王翬　山水扇面
　紙本，設色。
　壬寅作。
　早年。佳。色脱落。

京1—4986
☆禹之鼎　早朝圖扇面
　紙本，設色。
　前人物工筆，後背景宮室如水
彩畫。

京1—3940
☆查士標　策杖吟秋扇面
　紙本，水墨。
　甲寅，爲臥南倣倪。

　以上爲二級甲，全部看完。

一九八四年十一月二日
故宮博物院

京1—2306
☆陳煥　四季山水屏
紙本，設色。四條。
春山遊騎
　無紀年。
　隸書題，楷書款：吳郡陳煥。
鈐“陳氏子文”、“堯峯山人”
二印。
　鈐“瑞之堂印”白。
　畫劣。
夏木垂陰
　稍佳。
秋江晚渡
冬嚴策蹇
　萬曆甲辰春日寫，吳郡陳煥。
　畫在文徵明、錢穀之間。

京1—1269
☆蔣嵩　漁舟讀書軸
絹本，水墨、加淡色。精。
　“三松”款。鈐“恭靖公孫”
朱、“蔣崧私印”朱。
　應按印改題蔣崧。

京1—2474
袁尚統　雪景棧道軸
紙本，設色。
　“丁亥仲冬倣郭河陽筆，併題
於貝葉堂，袁尚統。”鈐“尚統私
印”、“袁氏叔明”白。
　七十八歲，壽九十二歲。
　前題五絕一首。

京1—1903
☆劉世儒　墨梅軸
紙本，水墨。巨軸。精。
　葉玉虎題。
　又名“庾嶺煙橫”。

京1—1249
☆呂紀　榴葵綬雞軸
絹本，設色。
　是山鷴非綬帶。
　佳。

京1—1158
☆陶成　蟾宮月兔軸
絹本，設色。精。
　“弘治乙卯孟秋，雲湖陶成
寫，時在遼左。”

正德戊寅孫需、洪遠題。

佳。

以上二級甲。

京1—5161

吳心來　山水冊

　紙本，設色。十開。

　款：望穉子吳心來寫。鈐“田青”白長。

　約乾嘉或稍早。一般。

☆吳麐　山水冊

　紙本，設色。十二開。

　己丑七十九歲畫。

京1—5596

☆吳麐　山水冊

　紙本，設色。十二開。

　辛卯夏八十一歲作，善長上款。

　張棟對題。

　有人題爲南昌人，康熙三十年生，乾隆三十七年卒。

京1—5592（《中國古代書畫目錄》爲5593）

☆吳麐　倣古山水冊

紙本，設色。十二開。

丙戌七十六歲作。

視上二冊稍劣。

京1—5595

吳麐　山水冊

　紙本，設色。八開。

　己丑秋八月倣古十二幀，七十九歲作。

　俞楚江題引首。

京1—5591（《中國古代書畫目錄》爲5592）

吳麐　山水冊

　紙本，設色。十開。

　丙戌七十六歲作，爲松阿師倣古十幀。

　俞楚江引首。管幹珍題。

　題其爲新安人。

☆吳麐　山水冊

　紙本，水墨、設色。

　擬古十二幀，乙酉作。

京1—5706

張鏐　山水冊☆

　紙本，設色。十二開。

京1—5704
張鏐　雜畫册☆
　紙本，設色。十二開。
　自題老薑，己未冬。

京1—5705
張鏐　山水册
　紙本，水墨。十開。
　戊寅長夏。
　學董，劣。

京1—5160
☆李棟　山水册
　絹本，設色。八開。
　邗江李棟。
　畫似二袁，又有金陵氣，畫
劣。（入目有其名）

京1—2099
王偕　花鳥册☆
　紙本，設色。六開。
　明後期，周之冕、林良後學。

京1—5639
王㝡　賀園圖詠册☆
　紙本，設色。畫一開。
　全祖望、程夢星、馬曰琯、馬

曰璐、方士庶、陸鍾輝等題。

京1—4153
王露　花卉册☆
　紙本，水墨。八開。
　"王湛斯"，"露"。"鳧翁"上
款。丁未作。
　爲申涵光作。
　劣甚。宣城人。

京1—5428
康濤　十六應真像册☆
　絹本，水墨。八開。
　雍正四年……石舟康濤製。
　劣。

京1—5419
沈鳳　山水册
　紙本，設色。十二開。
　無年款。
　字凡民。

京1—6141
程徽灝　山水册☆
　紙本，水墨。八開。
　乾隆庚戌作。
　字幼梁。

畫學查士標。

京1—5690
惲香國　石翠山房册 ☆
　絹本，水墨。畫一開，題三開。
　李綬引首，蔣士銓等題。

京1—6678
后祺　指畫册 ☆
　紙本，設色。八開。
　癸巳作，寫於寶華書屋。
　號壽山。

京1—5640
王鳧　放吟圖册
　紙本，設色。畫一開，字九開。
　乾隆丁卯杏月，邗江王鳧。
　李蕋、江昱、江恂、繆孟烈、
沈泰、古斌、張裕犖題。
　似李寅。

京1—6044
☆奚岡　留春舫讀書圖卷
　紙本，設色。
　戊申五月。
　四十三歲。
　吳山尊書《記》，爲山陰陳岸

亭作。
　方求昇、王文治、邵士鐸、徐
嵩、阮元、胡森、顧廣圻、巴慰
祖、黃鉞、陳琅、吳錫麒、陳春
華、許文雄、盧錫采、宗聖垣、
朱爲弼、陳鴻壽、郭麐等題。

京1—6357
黃鞠　河東君小像卷 ☆
　絹本，設色。
　費西蠡題。
　黃鞠字秋士。

京1—6280
改琦　採蓮圖卷 ☆
　絹本，設色。
　行樂圖。爲子木作。

京1—6315
畢簡等　翁莊小築圖卷 ☆
　紙本，設色。
　辛卯夏仲爲梅溪先生寫，畢簡。
　潘奕雋引首。林溥題。
　又一圖，癸酉十月孫坤作，亦
梅溪上款。
　席昱等題。
　皆爲錢梅溪作。

京1—6230
屈秉筠　白描花卉卷
　紙本，水墨。
　嘉慶壬戌作。

京1—6276
改琦　五清圖卷☆
　紙本，設色。
　蘭、鶴、松等。
　辛未作。
　真而劣。粗筆。

京1—6050
奚岡、錢杜等　碧梧山館圖卷☆
　紙本。
　奚圖，水墨。"庚申清夏爲紫
珊大兄作，鐵生岡。"鈐"奚岡"
朱、"崔渚生"白。
　五十五歲。佳。
　錢圖，紙本，設色。嘉慶己
巳作。
　三十六歲。
　郭麐、姚椿、顧翃、朱春生、
嚴炳、袁通、張船山、吳山尊、
陳文述、何道生、錢枚、邵廣
銓、歸懋儀、改琦、阮元、吳錫
麒、洪飴孫、彭兆蓀、顧千里、

吳嵩梁題。

京1—6278
改琦　竹石水仙軸☆
　絹本，水墨。
　丁亥秋畫於浦上。
　粗筆。真而劣。

京1—5986
高樹程　臨黃富春山居卷
　紙本，水墨。
　辛丑。據孫氏壽松堂藏王石谷
臨本臨。
　乾隆四十六年。

京1—6049
☆奚岡　寫經樓圖卷
　紙本，水墨。精。
　戊午春，爲梅溪作。
　五十三歲。
　翁方綱長題，王芑孫書《銘》。
　佳。

京1—6055
奚岡　桓水山莊圖卷☆
　紙本，水墨。

京1—6041
奚岡　摹陳眉公寫生卷☆
　　紙本，水墨。
　　乾隆丁酉暢月倣眉道人筆，鐵生奚岡。

釋訥菴　蘊生稽盦圖卷☆
　　紙本，水墨。
　　道光十五年作。
　　吳廷颺引首。劉寶楠、羅以智等題。

京1—6430
李恩慶　蟠松圖卷
　　紙本，水墨。
　　己酉六月作。

京1—6054
☆奚岡　秋江載菊圖卷
　　紙本，設色。
　　爲阮元作。
　　後阮氏自題。
　　何紹基引首。
　　阮亨、朱爲弼、張鑑、許珩、黃文暘題，後阮氏四妻妾題。

京1—6432
☆李恩慶　聽雨樓圖卷
　　紙本，水墨。
　　摹自臨本，道光壬寅臨，云真本在吳荷屋處。
　　梅曾亮、何紹基、戴熙、劉位坦等題。

京1—6283
改琦、錢杜　聽香小像卷☆
　　紙本，水墨。
　　改寫真，錢補景。
　　甲戌十月補圖。
　　郭麐題。
　　其人姓江。

京1—6053
奚岡　西湖餞春圖卷☆
　　紙本，水墨。
　　無款。有"奚岡"朱文小印在右下。
　　稻孫引首。
　　後自書。吳嵩梁、郭麐、何元錫、阮元、張翃等題。
　　自題詩，云與郭、何等西湖餞春而作。
　　畫倣米。

一九八四年十一月三日
故宫博物院

京1—4313
☆章聲　山水册
　　紙本，設色。十二開，直幅。
　　"錢唐章聲。"

陸遵書　山水册☆
　　紙本，水墨。對開。
　　"得岑山人遵書。"
　　畫劣，是院畫，然非院體。

朱孝純　雜畫册
　　紙本，水墨。十五開。
　　乾隆三十四年作。
　　劣甚。

京1—6261
葉道本　雜畫册☆
　　絹本，設色。十二開。
　　癸酉作。
　　畫劣。

京1—6686
曹澄　花卉册☆
　　絹本，水墨。八開。

寫意花卉。款：石倉曹澄。

林福昌　山水册

京1—5631
楊法　花卉册☆
　　紙本，水墨。八開。
　　丙子。
　　寫意粗筆，劣，然少見。

京1—5426
許永　花卉册☆
　　絹本，設色。十一開。
　　工筆。康熙庚子。
　　曾爲蔣廷錫代筆。

胡貞開　石圖册
　　紙本，設色。八開。
　　號耳空道人。

許永　花鳥册
　　十開。
　　"在野許永。"丙午作。

王詰孫　山水册
　　紙本。
　　"摩谷王詰孫"，乾隆戊寅小

春作。
　　婁東之後。

高藏　山水册
　　紙本，設色。
　　高其佩之孫。
　　粗劣。

京1—6259
吳玖　花卉册☆
　　紙本，設色。八開。
　　吳榮光等題。
　　程春廬之妻。

京1—5423
張庚　山水花卉册☆
　　紙本。十開。
　　庚申五十六歲作。

京1—5258
唐俊　山水册☆
　　絹本，水墨、設色。十開。
　　丁酉。
　　學王石谷。爲其晚年得意弟子，
號石耕。

京1—5425
張庚　山水花卉册☆
　　紙本，水墨、設色。十開。

京1—5965
☆錢維喬　山水册
　　紙本，設色。十二開。
　　乾隆癸卯作。

京1—6255
顧蕙　花卉册☆
　　紙本，設色。十二開。
　　"癸酉季冬作，畹芳女史。"
　　對題均女史，曹貞秀等。
　　工筆。

萬承紀　臨宋元各家山水册
　　絹本，設色。十六開。
　　江西人，號廉山。
　　畫俗而劣，漫無家數。

京1—5424
張庚　山水册
　　紙本，水墨。十二開，橫幅，
大册。
　　乾隆丙寅作。
　　優於前二册。

京1—6132
☆潘思牧等　畫圖合卷
　潘思牧竹林寺圖
　　嘉慶辛未作。
　張崟甘露寺圖
　劉允昇焦山圖
　顧鶴慶五洲烟雨圖

方薰　西汀像卷
　紙本，設色。
　趙懷玉題。

京1—6282
改琦　曉窗點黛圖卷
　絹本，設色。
　真，脫殻待裱。

京1—6169
錢杜　陽關意外圖卷☆
　紙本，水墨。
　嘉慶戊寅。爲沈家珍畫，蘇州
歌手也。
　萬承紀篆書引首。
　郭麐、陳鴻壽、彭兆蓀、潘世
榮、改琦題。

京1—6425
劉彥冲　寄廬主客前圖卷☆
　紙本，水墨。
　丁未，爲小魯作。
　劉三十九歲即死。

京1—6431
李恩慶　江天落照綠野春畊二圖
卷☆
　絹本，設色。
　咸豐甲寅畫童年所見。
　前有引首，題“童心慧業”。

京1—6171
錢杜　西園感舊圖卷
　紙本，設色。
　道光癸未二月，爲崑來作。
　崑來姓費，爲吳山尊佐筆墨。
辛巳秋，吳逝去，費爲經紀喪
事，二年後倩錢畫此圖而顧千里
爲之記。

京1—5951
☆方薰　春水居圖卷
　絹本，水墨。
　壽泉上款，壬子秋八月畫。
　錢大昕引首。

余集、伊秉綬、洪亮吉題。

京1—6314
畢簡　梅花溪上圖卷 ☆
　絹本，設色。
　己丑，爲錢泳作。
　林則徐引首。
　翁方綱、斌良、潘奕雋、徐
松、洪齡孫等題。

京1—5949
方薰　守歲圖卷 ☆
　紙本，淺絳。
　壬子夏作。

京1—6167
錢杜　桐霞館圖卷 ☆
　紙本，設色。
　嘉慶甲戌作。
　佳。

京1—6422
劉彥冲　倣古雜畫卷 ☆
　紙本，設色。四段。
　西湖吟興，王濟觀馬，倣吳
歷，倣倪迂。
　甲辰臨。

京1—6173
錢杜　太華聞鐘圖卷
　紙本，設色。
　爲芥航作，癸巳。
　陶澍引首。
　樊樊山題。

京1—6277
改琦　摹中峯明本像卷 ☆
　紙本，設色。
　丁南羽摹趙松雪畫，改又摹丁
臨本。

京1—6162
張崟　三山送別圖卷 ☆
　紙本，設色。
　道光己丑作。
　顧鶴慶引首。

京1—6161
☆張崟　京口三山圖卷
　紙本，設色。
　屠倬引首。
　丁亥，雲汀上款。
　爲陶雲汀畫。
　佳於上卷。

京1—6051
☆奚岡　題襟館圖卷
　紙本，水墨。
　庚申作，賓谷上款。
　爲曾燠作。
　萬承紀題。

京1—6165
錢杜　五嶼讀書卷☆
　絹本，設色。
　庚午，爲鐵琴作。
　洪亮吉篆書引首。
　孫原湘、盛大士、石韞玉題。

京1—6175
錢杜　湖山擁別圖卷☆
　紙本，水墨。
　乙未，爲陳碩士作。
　胡敬、汪遠孫題。

京1—6216
顧鶴慶　退居圖卷☆
　紙本，設色。
　爲借庵長老畫。

京1—6427
劉彦冲　摹李德裕見客圖卷☆

　紙本，設色。

京1—6174
錢杜　太乙舟課孫圖卷☆
　紙本，設色。

京1—6429
釋達受　花卉卷☆
　紙本，水墨。
　道光庚子作。

京1—6424
☆劉彦冲　聽阮圖卷
　紙本，設色。
　乙巳五月，爲鹿山作。

京1—6047
奚岡　蕉林學書卷
　紙本，水墨。
　丙辰，爲秋堂作。
　梁同書引首及袁枚題皆藕漁
上款。
　程瑤田六十八歲題。
　乾隆五十八年。
　又奚自題，陳鴻壽、郭麐題。

奚岡　畫石卷
　　紙本，水墨。
　　不佳。

易祖栻　山水卷
　　紙本，水墨。

京1—6048
奚岡　補讀書秋樹根圖卷☆
　　柳泉像。奚岡補圖。
　　梁山舟題。

京1—5991
陸遵書　春景山水卷☆
　　絹本，青綠。
　　臣字款。

《石渠寶笈三編》著録。
《佚目》物。

京1—6281
改琦　移居圖卷☆
　　絹本，設色。
　　是臨本非自運。

方薰　二喬觀兵書卷
　　紙本，設色。
　　嘉慶戊午作。是配景。

京1—6386
董姝　梅花卷
　　絹本，設色。小袖卷。
　　道光甲午。

一九八四年十一月五日
故宮博物院

京1—204

☆柳公權　蘭亭四言詩卷

絹本。

前有月白籤泥金書。

鈐有"奉華寶藏"朱、"内府圖書"朱。

明昌二年宋適題。

政和元年黃伯思跋，偽。

明昌三年王萬慶跋。

諸跋均割配，宋諱"鏡"字不避。

王世貞、莫是龍、文嘉、張鳳翼、王鴻緒題。

謝云非唐。

是唐人。

京1—264

☆蘇軾　新歲帖人來得書帖卷

紙本。

新歲帖

　季常上款。

　鈐有"康□後裔"朱文大方印，在右下，宋印。

　左上有"御府□印"朱方。

到黃州後第三年書。

人來得書帖

　致季常。

　有"御府書印"、"御府寶繪"朱方。

京1—189

☆褚遂良　摹蘭亭卷

竹紙。精。

鈐有"幾暇清玩之印"朱、"太簡"朱長。

後有米跋，鈐有"祝融之後"朱方印及諸米芾印。佳。

後一紙，"天聖丙寅年正月二十五日重裝"題至劉涇題均偽，諸印亦偽。

龔開、王申題，又諸元人題，均未明言《蘭亭》，亦是配入者。

白珽、張翥、張澤之、程嗣翁、陳敬宗等題，卞永譽長題。

字有米意，是宋人摹。

京1—205

吳彩鸞　刊謬補缺切韻

硬黃紙。

五卷。末鈐"河南書記"朱文大方印。

宋濂跋。

應入善本。

京1—263

☆蘇軾　行書定慧院詩稿卷

紙本。十二行。

"幽人無事不出門"云云。

重慶有一本，雙胞案。

徐云均僞。

字甚佳，必有所本。

京1—188

☆虞世南　臨蘭亭卷

麻紙本。精。

鈐有"內府圖書"朱印（高宗），在右下。

尾有"紹""興"連珠印。

前隔水天曆大璽。

後隔水與拖尾間有"御前之印"。

即張金界奴本。張界是柯九思書。

洪武九年宋濂題。未可必其爲題此卷。

京1—259

☆王詵　行書卷

楮紙，淡墨。

潁昌湖上詩，蝶戀花詞。

有彭元瑞奉勅書，曹溶舊跋。

京1—271

☆宋人　書飲中八仙歌卷

絹本。

後配董書。

故宮改題黃山谷。

徐云前定黃，今再看又有懷疑。

謝云非黃，亦不够宋。

是明人。

改題明人。

京1—220

☆唐人　臨黃庭經卷

硬黃紙。精。

有紹興小印。

安氏藏。

京1—270

☆黃庭堅　自書詩卷

紙本。

題"杜甫浣花溪醉歸圖詩"。

鈐有"內府書印"朱方騎縫印。

下半火燒，夏昺之子德聲手補完之。

吴宽题，云爲夏㫤藏，燒去下半。

京1—206

☆杜牧　張好好詩卷

月白籤金書。精。

詩題前有"弘文之印"朱方。

後有班惟志等題，爲自趙模《千文》題上割下配入者。

拖尾高麗箋原長未遭割截，長約三尺，有賈似道印。

宣和七璽全。

京1—240

☆范仲淹　道服贊卷

紙本。精。

文同題，有"東蜀文氏"白文大印。

吴立禮跋。

熙寧壬子戴蒙題，款下鈐有"言念君子"朱方，戴款壓在印上。當爲先印後書。存疑。

後另紙柳貫、胡助等題。

又明人諸題。

京1—405

☆陳容　書潘公海夜飲書樓卷

紙本。精。

"戊戌前四月書，公海執此爲曆。此㫤得之臨川故人家。"

京1—244

陳泊　自書詩卷☆

紙本。

真。

因殘未裱不能入目。

帳。

京1—584

☆孫過庭　景福殿賦卷

麻紙本。

避"構"、"慎"字諱。

後幅有曾肇題，亦本書同時所僞，紙與本書亦同。

改宋人。

京1—181

☆北周人　書大般涅槃經卷

黃麻紙本。精。

建德二年癸巳，大都督吐知勤明。

京1—246

文彥博　三帖卷

有米元暉印。

有"寨林居士"印。即向若冰。

有慶元戊午向若冰題。書學山谷，後石田頗似之。

成親王跋："向若冰第四印，文曰'推忠協謀……燕文簡王之裔'。"

京1—203

☆柳公權　蒙詔帖卷

紙本。精。

宋人偽本。

京1—409

☆文天祥　上宏齋帖卷

紙本。精。

有李時勉題。

安氏藏。

京1—583

☆南宋人　臨黄庭堅千文卷

慎終宜令之"慎"作"謹"；紈扇圓潔之"紈"改"團"。

京1—196

☆宋人　臨湖州帖卷

紙本。

有内府書印、賈秋壑印。

安氏藏。

宋人。似米臨。

京1—180

☆曹法壽　華嚴經卷三十四

紙本。精。

延昌二年曹法壽寫。"癸巳"作"水巳"。

京1—586（《盤谷序》部分）

☆文同　盤谷圖卷

故宮題宋人。

烏斯道、戴良、桂同德等題。

前一段《盤谷序》，南宋末或元初人書。

畫似與《浮玉山居》稿全同。

京1—242

☆林逋　自書詩卷

紙本。精。

鈐有"濟陽文府"朱文方騎縫印。

以上均一級品法書。

一九八四年十一月六日
故宮博物院

京1—582
☆宋帝　書詩卷
絹本。精。
團扇。賜次翁。
"西村渡口人烟少，坐看漁舟兩兩歸。"
下鈐一龍形圓印，雙鈎單龍。

京1—281
☆米芾　破羌帖跋尾卷
紙本。精。
鈐米氏印十一方，水印。
有"古齋"印，即周密《雲烟過眼録》中之張謙。
似是竹紙。

京1—226
☆楊凝式　神仙起居法帖卷
紙本。精。
字已泐。
本幅無舊印，舊印均在隔水上，亦不騎縫。
本幅有數騎縫印，均半印，與隔水不連。

米友仁跋，高宗書釋文。

京1—227
☆楊凝式　夏熱帖卷☆
紙本，似麻紙。
有王欽若隸書跋，大中祥符三禩天貺節□書。上押"紫微主人"朱文大印，即王氏印。
鮮于樞跋。

京1—333
☆吳琚　雜書卷
紙本。精。
第一通
　　六言四句：青山自是絶色……
　　又七絶一首。
第二通
　　五絶，末句缺二字。擇材征南幕……
　　有"默盦"朱文半印。
第三通
　　棹天門，費厚坤……
第四通
　　將欲移，芳樹垂緑葉……
第五通
　　扶桑升朝暉……
　　有"默盦"朱長印。

第六通

謁帝承明廬……

有"默盒"朱長印。

曹溶跋，鈐曹溶印。

張伯駒捐。

京1—262

蘇軾 治平帖卷

紙本。

致治平史院主徐大師二大士……

後趙孟頫題，時尚爲二帖，云爲早年致其鄉僧者。

同紙文徵明跋。

京1—247

☆歐陽修 灼艾帖卷

紙本。 精 。

致學正足下。

左下角有"世□□□"朱印，水印，宋人。

"兔鵑"朱文葫蘆印。

外圈張珩配入，均項氏印。

京1—392

☆劉漢弼 書曾南豐謚議卷

首行題，曾公下跨注小字"鞏"，在紙邊，切去一半。

爲劉漢弼書。

韓性、黃溍、危素、周伯琦、盛景年、魏驥、張居傑題。

京1—348

☆朱熹 上時宰二札卷

紙本。 精 。

第一札有"潄若"朱文長印，宋水印。

第二札致王淮。

吳寬、正統八年陳敬宗、景泰二年廖莊跋。

京1—349

☆朱熹 周易繫辭本義手稿卷

麻紙本，畫墨格。 精 。

李東陽跋。

京1—350

☆朱熹 城南唱和卷

紙本。 精 。

和張敬夫之作。鈐有"朱熹之印"白方、水印。

干文傳、干淵、李東陽、吳寬、周木、陸簡、何喬新、董越、李士實、張元禎（南昌、神童）跋。

至正甲午黃溍跋。畫方格，工

楷書。學顏，與前文不類，疑弟子代筆。

《石渠寶笈三編》物。

京1—394

☆張即之　佛遺教經卷

紙本。册改卷。精。

"張即之七十歲寫，寶祐三年夏至日。"

京1—239

☆范仲淹　行書二札卷

紙本。精。

致知府刑部札。砑花箋紙，空隙布紋。

又致景山四兄札。布紋紙。

京1—288

☆米芾　三札卷

紙本。精。

第一通彌縫大業帖。鈐"米芾元章印"朱方大印。

第二通韓馬帖。

第三通新恩吏部帖。

有晉府印。

京1—279

☆米芾　苕溪詩卷

楮紙。精。

京1—280

陳緝熙　摹本蘭亭卷

本文是摹本，舊題陳摹。上有陳緝熙印。

後有米跋，精。

徐、啓云陸繼善摹。

京1—289

☆米芾　拜中岳命帖卷

紙本。精。

有"紹興"印。

有"駙馬都尉永春侯圖書"朱文大方印，爲王寧之印，明初駙馬。

京1—638

☆趙孟頫　杭州福神觀記卷

紙本。精。

延祐七年。

騎縫鈐有"鷗波"朱長，及"趙氏子昂"朱。

京1—663

☆趙孟頫　臨黃庭經卷

紙本。

鄧文原、楊載、孔濤、柯九思、黃溍、楊瑀、段天祐、杜本、王國器、歐陽玄、趙奕、劉貞、黃公望（至正五年）。

京1—653（《中國古代書畫目錄》爲652）

☆趙孟頫　行書二贊二圖卷

竹紙。精。

二段：書《太湖石贊》；題董源《溪岸圖》。

大字。内遘字仍是寫高宗法。款亦是早年筆寫法，頫作"𢈶"。

成化二十年卞榮、王世貞、董其昌、陳繼儒跋。

京1—656

☆趙孟頫　行書千字文卷

絹本。精。

徐霖引首。

無紀年，款：子昂。

張雨、玄覽道人（王壽衍，字梅叟）、趙雍、趙奕、王國器、鄭元祐、黃公望（至正七年，七十

九歲）、郭衢階、徐霖等。

前金書題，郭衢階書。

筆乾澀。

京1—662

☆趙孟頫　張總管墓志銘

紙本，方格。精。

至大元年書。

五十五年。

京1—637

☆趙孟頫　嵇叔夜與山巨源絶交書卷

綠絹本。精。

延祐六年。

鈐"趙氏子昂"、"松雪齋圖書印"、"趙氏書印"朱。

京1—632

☆趙孟頫　續千字文卷

羅紋紙。

延祐二年。

六十二歲。

京1—661

☆趙孟頫　高峯和尚行狀卷

楮紙。精。

前禹之鼎摹趙孟頫像。無年款。
約五十左右。
危素跋。

京1—657
☆趙孟頫　草書千字文卷
楮紙，烏絲欄。精。
無年款。
至元戊寅柳貫題，大草書似明

人張弼等。（存疑）
安氏藏。

京1—631
趙孟頫　萬年曲卷
紙本。
皇慶三年，款：臣孟頫。鈐
"臣孟頫"白方。
六十歲。

一九八四年十一月七日
故宫博物院

京1—634
☆趙孟頫　膽巴帝師帖卷
　紙本，烏絲格。精。
　延祐三年書。
　大字。
　姚元之、楊峴題。

京1—658
☆趙孟頫　小行書出師表卷
　紙本。精。
　約大德末年書，款：孟頫書。
鈐"趙氏子昂"。
　佳。

京1—660
☆趙孟頫　洛神賦卷
　紙本。册改卷。精。
　款：子昂。鈐"趙氏子昂"
朱方。
　李倜隸書跋及高啓跋，矮於本
卷，後配。
　王鐸題，尾齊根截，亦是配
入者。
　有"石渠寶笈"、"御書房鑑藏

寶"印。
　《佚目》物。

京1—655
趙孟頫、趙雍　上中峯和尚札卷
　趙孟頫緑箋本，趙雍白箋。
精。
　姚廣孝題。
　《佚目》物。

京1—666（《中國古代書畫目録》
爲665）
趙孟頫　雜書四帖卷
　爲牟成甫乞助告白帖
　　五十餘歲。
　　佳。
　病中春寒詩稿
　　"二月十九日。"
　誰家玉笛詩稿
　　王云僞。
　　字弱。
　致成甫札
　　緑箋。
　　佳。

京1—627
☆趙孟頫　雜書卷

紙本。精。

爲南谷書《易》

　大德九年。

　大字。佳。

玄都壇歌

　大德十年爲南谷書。

　姓杜。

　中字。

爲袁安道書贈杜南谷詩

　淡墨。

　延祐六年。

　草。

陳旅、至元後戊寅張雨、杜本、至元五年揭傒斯、張翥、王漸、至正八年李孝光（學蘇）、釋廷俊、趙麟、程文、盛熙明。

京1—659

☆趙孟頫　致季宗源二札卷

　紙本。精。

　吳希純引首。

　第一札前四行補，矮札。

　第二札二月二十六日，報近見古畫。三十餘至四十歲多作。

　正統戊辰張益、景泰二年蕭鎡、鄧戟、卞時欽、卞時鈗題跋。

京1—635

☆趙孟頫　道德經卷

　紙本。精。

　姚綬引首。

　“延祐三年歲在丙辰三月廿四五日爲進之高士書於松雪齋，孟頫。”

　前白描老子像，紙相連，鈐“趙”、“大雅”二印。

　前數紙稍白，以後稍黃。

京1—608

☆楊桓等　元三家三體書無逸篇卷

　紙本。精。

楊桓篆書

　大德己亥，東魯楊桓。

蕭斆隸書

　“大德辛丑中伏，關中蕭斆作漢隸附于楊武子古書後。”

　小隸楷，甚精。

趙孟頫書小楷

　僞，字弱而毛，不穩。必非真跡。《佚目》物。

京1—784

☆郭畀　行書父子詩翰卷

　紙本。彩。

郭景星和隆吉詩。雲紋黄箋，大字，郭界書。後有郭景星題，在同紙，言：延祐己未命界子書之云。

又至治元年修禊日書詠青玉荷杯盤詩。

又陳象祖和詠玉杯盤詩。

又至正十五年八月俞希魯書郭天錫文集序。

又周倫跋。

又唐翰題跋。

京1—726

☆歐陽玄　春暉堂記卷

紙本，畫方格。彩。

至元後己卯八月己亥書。學蘇。

張翥、吳當、貢師道、程益題。

安氏藏。

京1—824

☆陸居仁　書茗之水詩卷

紙本，淡墨。精。

重光大淵獻。

張樞、陳朴、袁凱跋。

張字與宋克相似。

項氏“意”字編號。

安氏藏。

《佚目》物。

京1—750

楊維楨　行草書城南詩卷

紙本。楮紙，有紙筋。

前後隔水孫承澤題。又鈐“城南書舍”白、“願學未能”朱等印。

弘治丁巳陳獻章題。

謝肇淛跋，徐燉跋。

“石渠寶笈三編”印。

《佚目》物。

京1—758

☆周伯琦　篆書宮學圖史二箴卷

紙本，方格。精。

“番陽周伯琦述并書。”下鈐“致用齋”朱長、“周氏伯溫”白方。

《國史箴》題下有“玉雪坡真逸”白印。

末紙刮過，上有張兩題，字與習見者全不類。是後人僞題。

京1—681

鄧文原　急就章卷

紙本，烏絲欄。精。

“大德三年三月十日爲理仲雍

書於大都慶壽寺僧房，巴西鄧文原。"小楷款。

天曆庚午石民瞻隸書題。

至正八年楊維楨題，作"揚維禎"。然是真跡。

至正庚寅張雨題。

洪武十一年余詮題。

洪武十二年袁華題。

洪武二十七年道衍題。

正統戊午陳謙題。

理仲雍名熙，于闐人，見袁華跋。

京1—703

張雨　自書詩札卷

紙本。精。

楷書題，楷法近歐。

附札呈率性相公，贈《茅山志》七册。

中一段云手痛苦哉。

元明間人錄文，必非張雨手蹟，全無似處。

京1—705

張雨　題張彥輔畫二詩卷

紙本。精。

"清才絶似王摩詰……"行草

大字。

末一畫押，又小楷三行，云"四月廿六日晚，雨試筆，天鏡、拙庵……"

鄭元祐題，在本紙上。

京1—757

☆周伯琦　朱德潤墓志銘卷

紙本，烏絲格。精。

前篆，後楷書《志》。

朱氏至正二十五年六月二十七日死，享年七十有二。

字學虞氏《廟堂碑》，溫雅。

京1—736

☆趙雍　鄠南八詠卷

紙本。精。

前執柔道人篆書引首。

大字行書，款在末："凌孟傳詩，趙仲穆書。"

顧應祥、劉麟題詩。

京1—678

☆鮮于樞　書杜工部行次昭陵詩卷

紙本。精。

王禕、宋濂題。

京1—680

☆鮮于樞　書道德經卷

藏經紙，烏絲欄。精。

無款。存《道經》卷上。

騎縫鈐"三教弟子"朱方。

寸楷精，早年。

京1—748

☆康里巎巎　謫龍説卷

紙本。精。

無紀年。款：康里巎再拜。

周伯琦、昂吉、瞿智題。

安氏藏。

京1—745

☆康里巎巎　書張旭筆法卷

紙本。精。

至順四年三月五日康里巎爲麓

菴大學士書。

京1—816

☆俞和　臨定武蘭亭卷

藏經紙。精。

至正二十年臨於黄岡之康園。

末用章草書"我本西湖紫芝

叟……"

徐云用藏經紙書以此件爲

最早。

京1—819

☆俞和　自書詩卷

紙本。精。

次陸秀才春日幽坐韻。

無款。

有陳敬宗題。

項氏"嗣"字編號。

安氏藏。

京1—776

☆倪瓚　静寄軒詩文軸

紙本，烏絲欄。精。

辛亥十二月書。

京1—909

☆張羽　懷友詩卷

紙本。精。

前一段山水，似王紱，佳。

張書小行楷，布紋紙。

"至正丁未六月一日茗軒高士

過予……"

文彭引首。朱子儋等題。

京1—917
☆姚廣孝　小楷中州先生後和陶詩卷
　紙本，烏絲欄。精。
　款：獨菴道衍。鈐"道衍私印"、"斯衍"二印，甚舊。
　而字與他道衍書不類。
　鈔件。
　洪武二十五年書，或是較早年歟?

京1—1055
☆張弼　行草書卷
　灑金箋。精。

京1—912
☆宋克　急就章卷
　竹紙，烏絲欄。精。
　庚戌七月十八日寫。
　成化丁亥周鼎跋。
　項氏"宜"字編號。

京1—1053
☆張弼　千字文卷
　紙本。精。
　成化二年，爲徐廷章書。

京1—1465
☆張駿　行書禮書卷
　紙本。
　無紀年。

京1—1403
☆王守仁　龍江留別卷
　紙木。
　爲白樓書。

京1—946
☆解縉　草書詩卷
　紙本。精。
　永樂庚寅五月二十三日夜京城寓舍書。

京1—1523
☆陳淳　古詩十九首卷
　藏經紙。精。
　項氏"謂"字編號。

京1—1233
☆祝允明　草書自書詩卷
　紙本。精。
　首《歌風臺》。
　嘉靖癸未作。

京1—1227
☆祝允明　書琴賦卷
　紙本。
　丁丑四月。
　款：暢哉居士。唯此一例。
　吳寬題。

京1—1216
☆祝允明　行楷書燕喜亭記喜雨
亭記等卷
　紙本。精。
　成化二十三年秋書。小楷。
　早年，精。

京1—1333
☆文徵明　行書西苑詩卷
　紙本，烏絲欄。
　嘉靖乙酉春三月作，甲寅八十
五歲書。

京1—1400
☆唐寅　自書詩卷
　布紋紙。精。
　《集賢賓》等詩。
　録似從漢老兄清玩。

　以上均一級法書。

一九八四年十一月八日
故宮博物院

京1—249

☆蔡襄　自書詩卷

紙本。精。

"賈似道圖書子子孫孫永寶之"朱方，在右下。

又"台州房務抵當庫記"騎縫印。

"松林㵎水"白、"武岳王圖書"、"賈似道印"朱，均騎縫印。

政和丙申楊時跋，云有歐題。

張正民、蔣璨題。

又一題，子蔡伸書。

向若冰跋，又張天雨等題。

京1—664

☆趙孟頫、虞集、倪瓚　詩翰卷

紙本。精。

前本清行書引首，疑是金湜？

趙大字行書七絕詩

南臺静坐一鑪香……

款：子昂爲中庭老書。

晚年筆。

虞集書贈都運大參相公五律詩

大字十一行。

後小字七行。

佳。

倪瓚書贈彝齋五言詩

京1—654

☆趙孟頫等　三家合卷

紙本。精。

趙孟頫盤谷詩

五十餘歲作。

鈐有"石渠寶笈二編"、"御書房"。

安氏藏。

大字，佳。

趙孟頫國賓山長札

藍箋。精。

安氏藏。

楊維楨詩小遊仙辭序

至正辛丑在竹洲館試老温筆。

安氏藏。

危素楷書陳氏方寸樓記

京1—629

☆趙孟頫等　元各家法書卷

紙本。精。

趙孟頫青衫白髮七律詩

款：水精宮道人爲息心如來書。

五十以後。

後五言偈四句。

大字，九行。

佳。

宋無跋懷素書帖

　皇慶元年，廣平宋無識。

　鈐"吳逸士宋子虛"朱方。

皇甫從龍書壺中天

　路教提舉先生上款。

　學趙，孤本。

俞和丙辰元日言懷七律詩

　無款。

　末行挖去一塊，似去原款。

錢惟善次韻廷璋長史詩

　白紙。

　至正庚子五月。

王冕行書感遇詩

　十四行。款：冕頓首。冕字處紙破。

　紙是二張接，一張砑花箋，畫葡萄；末紙無花。

　是後添款，冕字本體，全書與王冕全不類。

魯淵書沈生國瑞本略

　至正庚子。

祖銘書五言詩

　至正丙戌。

石巖書清暉齋記

京1—617（題跋部分）

☆莫景行等　西湖草堂圖卷

　紙本，水墨。

　張翥、仇遠、張雨、桑維慶四題，均莫景行上款。

　白珽題："擬題莫景行西湖寫真畫。珽頓首。"

　是元人，與上海李嵩《西湖圖》同。佳。

　白題尺寸最小，與畫不一致。白書與習見有米意者亦不類，待考。

京1—690

☆袁桷等　元人三家詩詞卷

　紙本。精。

　袁桷和一菴首坐詩

　　安氏藏。

　徐廷書水調歌頭

　　題作徐遜。

　　安氏藏。

　　佳。學趙。

　郭畀四禽言

　　延祐丁巳作，次年書。鈐"郭畀天錫"朱方。

安氏藏。

均真。

京1—751

☆楊維楨等　元七家書夢梅花詩卷

紙本。精。

楊維楨夢梅花處詩序

　　至正二十五年作，中行草。

范公亮詩

　　洪武己酉。

　　即二年。

王蒙七言和詩

　　鈐“黄鶴山樵”白方。

　　學趙。

張光弼

白範（以中）

劉時可

釋如蘭

　　鈐“如蘭”、“古春”二小印。

京1—309

☆趙佶等　宋法書六種卷

紙本。精。

趙佶書棣棠花笋石二詩

　　二開。

蘇軾行書同歸院帖

　　精。

爲公文批尾請示者。

陳與義太尉帖

　　藍箋。

　　僞。

劉光世秋思帖

　　白楮。

　　記室之書。

張栻劄子

☆蘇軾　三馬圖讚

精。

　　十六行，無款。末鈐“趙郡蘇

氏”朱文大印。

　　政和壬辰，蓬池生書。

　　紹興壬子，紫芝道人題。

京1—652（趙孟頫致吉卿札、管

道昇家書二札）（《中國古代書畫

目録》爲653）

☆趙孟頫、管道昇　合札卷

精。

　　趙致吉卿札

　　藍箋。

　　趙致進之札

　　藍箋。

　　管道昇家書

綠箋。

趙代筆。

京1—831

☆張紳等　五家行書卷

精。

張紳書詩

　爲雪坡書。鈐“雲門山道人”

大朱方。

　　即周伯琦。

張文在書五絶詩

　贈郭天錫、陳叔方。

王默書詩

　贈用寅學士。

王東

程琚

京1—665（《中國古代書畫目録》

爲666）

☆趙孟頫　臨蘭亭卷

　趙書蘭亭。絹本，烏絲欄。

　尤袤題定武帖。淳熙甲辰。

真。

　王厚之題。慶元六年。鈔件，

明人。

　張耆題。真。

　王蒙題。真，即題十六跋者。

京1—701

☆虞集等　元八家書卷

　紙本。精。

虞集總管大尹相公帖

陳基伯昇廷玉帖

康里巙巙彦中判州帖

鄧文原仲彬相公帖

白珽五絶贈無言禪師帖

　　至治壬戌。

楊維楨天香引

謝蕭詩贈訥齋帖

净曦伯常帖

京1—1222

☆祝允明　雜書詩卷

　紙本。精。

楷書春女賦

行書蓮花洲辭

草書足夢中句

楷書金陵眺古

　學黄。

草書小米山水

　學米黄。

行草秋夜

　贈仲瞻，庚午上元日書。

　　五十一歲。

京1—2178
董其昌　三世誥命卷
　　紙本，烏絲格。精。
　　第一張宣德紙，第二張高麗紙。

京1—2219
☆董其昌　行楷書淮安府瀟路馬湖記卷
　　高麗箋，方格。

京1—3589
☆丁元公　行書詩卷
　　紙本。
　　款：明因瀟伊書。

京1—753
☆楊維楨　鬻字窩銘軸
　　紙本。精。
　　有款，無紀年。鈐"會稽楊維禎印"朱方。

京1—195
☆顏真卿　竹山堂連句册
　　絹本。襄衣裱，十五開。精。
　　米友仁題。
　　唐人摹本，非親書。

京1—287
☆米芾　向太后挽詞册
　　紙本。二開。精。

京1—398
☆張即之　華嚴經册
　　紙本。九開。殘册。

京1—396
☆張即之　度人經册
　　紙本。精。
　　無款。末題"李受持"。

京1—648
☆趙孟頫　鷗波片玉册
　　三開，六片。精。

趙孟頫等　集元明詩翰册
　　小册。
　　趙孟頫
　　　江南江北路茫茫……
　　偽。

京1—682
☆鄧文原行書五律詩
　　紙本。精。
　　佳。

京1—915

☆徐賁小楷題濯清軒詩

紙本。

真。

王行七言詩帖

真。

京1—910

☆張羽懷胡參政詩一首

紙本。

謝晉宿治平寺詩

真。

文徵明小楷歸去來辭

八十二歲。

安氏藏。較安氏所載少數帖。

京1—332

☆吳琚　書詩册

紙本。十開。精。

即延光室已照者。

京1—628

☆趙孟頫　淮雲院記册

十一開。至精。

至大庚戌書。

五十七歲。

京1—626

趙孟頫　雜書册

☆題周文矩

大德八年。

五十一歲。

義卿朗中帖

偽。

峴山詩

劣偽。

德輔帖

偽。

☆德輔帖

真。

☆總管宗公帖

真。

便中得書帖

偽。

璞道者帖

偽。

☆彥明郎中帖

真。

年過五十已無聞聞帖

偽。

☆兄長教授學士

真。

人日立春

偽。

陸游等　宋賢遺翰册
十一開。
張即之二開
偽。
王昇一開
鉤填。
安氏藏。
徐氏光緒間送後門裱被掉換。
☆陸□
精。
☆陸游三札
精。
安氏藏。
☆朱熹四札
精。
☆王巖叟
精。
安氏。
老故宮已印。

☆蔡京等　宋人手簡册
十五開。精。
京1—273
蔡京題十八學士

大觀庚寅。
夷簡
南宋人字，非呂夷簡。
京1—256
傅堯俞蒸燠帖
砑花箋。
北宋。
京1—297
王昇伯興承務帖
陸游
京1—410
□□六姐帖
印花荔枝箋。精。
辛棄疾
李之儀
魏了翁
劉岑
張即之
□子崧
□廈（庚？）和仲學士帖
□
□蘭
文物已出版。

一九八四年十一月九日
故宮博物院

京1—293

朱勝非等　宋人尺牘册

　　九開。

　　☆朱勝非憂患餘生帖

　　　　白紙。精。

　　　　字有顏意，有似歐陽修處。

　　　　有書後附二行。

　　青谷德止五言題浯溪圖

　　　　夷途勿拋控……

　　□翁孫二哥宣贊帖

　　□祖建行楷置田帖，

　　□侯轎人失肩帖

　　　　致機宜學士。

　　□□

　　　　致幾宜學士。

　　□何租米帖

　　　　致顧丈主管成忠。

　　□何

　　　　致四舅機宜學士。

　　□杲東家椿留米札帖

　　　　均南宋人。朱勝非精，以下

　　入目。

京1—674

☆鮮于樞等　元五家贈筆工范君
用册

　　九開。

　　鮮于樞贈范君用

　　　　言劉遠、李思溫、杭州馮應
科，均著名筆工，以貪敗。范
君用持子昂贈跋來見，書以勉
之。大德辛丑五月書。

　　　　四十五歲。

　　高昌官寶七絕詩

　　四明杜世學七言詩

　　李倜題贈言

　　趙橚題贈言

　　　　延祐三年。

　　　　言李衎、趙孟頫、李倜、鄧
文原、鮮于樞五人均贊范君用
製筆。

　　　　學趙。

京1—6287

包世臣　臨十七帖册☆

　　二十五開。

　　道光十三年。

京1—949

☆解縉　雜書唐詩册

十八開。彩。

毛在上圈點，並改字。

京1—260

☆蘇軾　題王詵詩跋

紙本。精。

元祐元年九月八日書。

京1—266

☆黃庭堅　行楷書題王詵詩跋

紙本。精。

京1—251

☆蔡襄　題王詵詩跋

紙本。精。

無款，後加一偽襄字。

然是北宋人書，似王鞏。

京1—174

☆王羲之　雨後帖册

紙本。一開。

宋人或更晚摹。

對題鄧文原，延祐己未。真。

京1—173

☆謝安　八月五日帖

一開。精。

後璿政題。

董其昌題，云華氏藏《雨後帖》，然本帖無華氏印。

高宗臨，朗作朗，缺一點。

京1—636

趙孟頫　書洛神賦册

紙本。四開。

延祐六年。

六十六歲。

是早年字體，而署款晚年。字不穩。(是年四月廿五日發大都，五月十日至臨清，管道昇卒。見自撰墓志銘。)

陳方跋，真。

至順四年閏三月張雨跋，偽，字亦做趙。

倪元璐　尺牘册☆

京1—6367

☆何紹基　隸書册

紙本。十二開。

京1—6499

趙之謙　篆書饒歌册☆

十二開。

同治甲子。
佳。

黃道周　尺牘册☆

祝枝山　尺牘册☆
　有贈人野記者，有贈張靈者。

京1—6509
☆趙之謙　篆書許氏説文叙册
　紙本。八開。
　爲方壺書。
　大字。佳。

京1—4256
朱奔　行書尺牘册☆
　七開。
　致鹿村。

京1—2783
黃道周　小楷孝經册☆
　紙本。十三開。
　崇禎辛巳。

京1—5748
劉墉　楷書册☆
　金箋。六開，小册。

丙辰。
翁嵩年跋。

京1—6362
何紹基　小楷書册☆
　十八開。
　乙丑。
　抄郁逢慶《書畫記》及《石渠隨筆》。

京1—1361
☆文徵明　楷書盧鴻草堂十志册
　灑金箋，方格。十開。[精]。
　無款。

☆趙孟頫等　元人書札册
　十四札。全[精]。
京1—646
趙孟頫上達觀禪師
京1—643
趙孟頫臨十七帖
京1—852
張光弼懷遠亭詩
京1—856
葉森復孺教授札
京1—756
周伯琦通犀飲卮帖

至正乙巳。

京1—807

黄溥和士能詩

　　至元癸未。

京1—749

楊維楨沈生樂府序

　　至正庚子春三月。

京1—794

邵亨貞和東維内翰詩

　　箋紙有花邊。

　　至正癸卯。

京1—797

王立中和復孺等詩

　　至正元年，鈐“王氏立中”、“彦
强”。

京1—815

俞和和韓伯清五首

　　絹本。

　　至正二十年。

　　行書，極似趙，又有做章草者。佳。

京1—844

宣昭致伯敬茂異札

京1—742

陳植贈懷存齋併呈雲林詩

京1—855

童龍應書頤壽五律詩

　　款“龍應”，鈐“雲叔”葫蘆，

一山形圖案方印，中有“童氏”
二字。

　　知其人爲童龍應。

京1—828

顧禄隸書五古詩

　　字謹中。

岳珂等　宋元墨寶册

　　十八開，襄衣裱。

京1—393

岳珂劄子

京1—307

趙佶夏日詩

京1—237

李建中金部同年帖

　　花箋。

　　最早一張。

京1—238（貴宅帖部分）

李建中貴宅帖等

　　内中一開劉日升題跋。

京1—319

韓世忠高義帖

京1—310

米友仁動止持福帖

　　柯謙光題，至元丙申。

米友仁謙與之隆帖

　　僞。

京1—257
蔣之奇北客帖
京1—278
薛紹彭大年帖
　鈐“清閟閣書”朱大方印。
京1—351
朱熹德門帖
　真。
　諸印僞。
孫覿行書
　僞。
京1—354
張孝祥臨存帖
　應辰上款。
京1—338
陸游門閥帖
京1—342
范成大中流一壺

京1—317
張浚彬父帖
京1—318
張浚談笑帖
京1—300
鄭望之婺源帖

京1—250
蔡襄　自書詩札册
　八開。
　安氏藏。
　入春以來帖、別已經年帖，二帖草書，均不似。上札雙鈎，必僞。下札字粗，無顔意，是北宋末期人書。
　餘真。

一九八四年十一月十日
故宮博物院

京1—272
☆黃庭堅　草書諸上座帖卷
紙本。精。
款下鈐"山谷道人"朱方，朱
發黃，水印。左中下有"紹"
"興"連珠印。均真。
有"內府書印"朱文騎縫。
賈氏葫蘆印及"長"字印。

京1—192
☆國詮　書善見律卷
紙本。精。
每紙八十四行，行十七字。
貞觀二十二年十二月十日，國
詮寫。卷末書"善見律卷□"，卷
□刮去。"用大麻紙七張二分。"
卷末題名有"閻立本總監"。
延祐元年趙子昂題。
馮子振題。
趙巖題。
存三張紙及尾。
國詮上有"經生"二字，刮
"經生"改"國詮"，後改。
本身有"緝熙殿寶"大印，

僞。又"紹""興"連珠印，亦似
不真。

京1—402
☆趙孟堅　自書詩畫卷
　賦趙令穰小景及永年畫
　西塘道
　題天文地理圖
　永嘉施雁山以雁蕩圖求題
　跋淵聖皇帝青城歸帖
　游靈巖寺有感
　舞傀儡
　寄湯仲能
開慶元年九月廿二日題。隸
書款。
書是真而精。
前有水仙一幅，隸書款，字
弱，與後書不同。鈐"玉牒孟堅"、
"子固"、"彝齋"。後人做本。

京1—368
☆姜夔　保母志帖跋卷
紙本。精。
鈐"蒡壁"葫蘆、"法書"朱方。
有"方氏合章"朱、"永存珍
秘"朱。
趙題章草，至元丁亥。

京1—395

☆張即之　書詩卷

絹本。精。

張即之七十二歲寫。每行二字，大大小小。

前有古柏圖。絹本。元人作，元人題"東坡古柏圖……"只留首行，餘切去，以僞爲東坡。

後洪武壬戌陳新題，已作"東坡樗寮並舉"，知明初已合配成卷。

京1—706

☆楊傑等　宋元尺牘卷

紙本。册改卷。

程南雲引首。

楊傑札子

　真。

陸游龍圖帖

　僞。

趙雄

大□方叔帖

趙師揆

以上宋人，以下元人。

趙孟頫人生各有適五律詩

　綾本。

　僞。

黃公望

　僞。

繆澄

　與黃公望同在一紙。

鄧文原五古詩

　紙本。

　辛丑三月。

　文原二字挖改。是元人。

張雨

　真。

滕賓

　至治□元春。

□德煇寧翁札

　真。

陳繹之叔方教授札

　真。

陳深賦杞菊軒詩

　真。

金華黃溍詩

　與陳深同紙。

　真。

宋克素迪内翰札

　雙鈎。

□九思君老札

　明人。

王儼跋司馬溫公獨樂圖

　至正

京1—688

☆龔璛等　元明人静春堂詩集序卷
　　爲袁易題。
　　龔璛。延祐庚申。
　　陸文圭。辛酉。
　　錢重鼎。通川人。
　　郭麟孫。
　　楊載。至治二年。
　　虞集
　　湯彌昌。泰定甲子。
　　陳繹曾書静春先生詩集後序。
　至治元年。
　　黃溍撰袁易墓志銘。元人書。
　　吳訥題。考題卷諸人，内有錢
　德鈞事，錄下："錢重鼎，字德
　鈞，號水村，通州人。"按：自題
　爲通川。

京1—399

☆張即之　書華嚴經卷第五卷
　　紙本。
　　缺尾。真。

京1—408

☆吳浚　書詩卷
　　紙本。
　　咸淳丁卯書於天台貢闈，旴

江山西吳浚允文書。後側鈐"吳
浚"朱、"山西"葫蘆。
　　後聯句，浚、翔龍、千之、
□，亦吳浚書。
　　後鈐"山西"、"國□"、"雲
根"、"虛谷"諸印。
　　後有一段云其人降元，後爲文
天祥殺之。

京1—710

☆吳鎮　草書心經卷
　　紙本。册改卷，原每頁二行。
　　精。
　　至元六年書。

京1—1229

☆祝允明　自書詩卷
　　正德庚辰七月在夢椿從一堂
中書。

京1—1577

☆王寵　草書李白古詩卷
　　藏經紙。
　　無紀年。
　　佳。

京1—2166
☆董其昌　臨柳公權蘭亭詩卷
　高麗箋。
　頭尾。
　戊午正月書。
　六十四歲。

京1—2220
☆董其昌　楷書月賦卷
　高麗鏡面箋。精。

京1—2535
☆楊漣等　明五忠手蹟卷
　孫奇逢引首。
　楊漣。無款，名正具。
　左光斗。無款。
　魏大中。有款。
　周順昌。名正具。
　鹿善繼。有款。
　崇禎癸未魏學濂（大中之子）
題，又丁亥孫奇逢跋。

趙佶等　宋元寶翰册
京1—308
☆趙佶閏中秋月帖
京1—238
☆李建中虛堂永書詩

是蔡襄。
京1—282
☆米芾先生德行帖
　謝云是吳琚。
京1—268
☆黃庭堅寄賀蘭銛詩帖
　精。
京1—291
☆蘇邁書鄭大覺帖
　絹本。
　大觀三年。
　舊摹本。
京1—642
☆趙孟頫書杜甫詩
　襄衣裱。
　"堂上不合……起煙霧。"
　真。
　有後配。
京1—817
☆俞和詩三開
京1—283
☆米芾法華臺詩帖
京1—286
☆米芾道林詩帖
京1—290
☆米芾賞心亭詩帖
　二開。

第一開裹衣褙，有缺字；第二開整。

大字。佳。

京1—676

☆鮮于樞書秋興詩帖

京1—677

☆鮮于樞書秋懷詩帖

虞集

偽。

☆呂大防等　宋代法書册

九開半。精。

京1—254

呂大防示問帖

京1—261

蘇軾春中帖

德孺上款。

京1—267

黃庭堅德輿賢友帖

安岐藏。

京1—299

吳説門内星聚帖

京1—353

張栻自來嚴陵帖

言"與令婿伯恭遊"云云。

京1—253

蔡襄前過南都帖

張九成

偽。

京1—344

朱熹生涯帖

京1—346

朱熹所居深僻帖

京1—355

呂祖謙文潛至孝帖

歐陽玄等　元名家尺牘册

京1—727

歐陽玄伯温帖

京1—687

管道昇久不奉字帖

趙孟頫代筆。

京1—733

趙雍旆從帖

京1—734

趙雍晉謁帖

京1—685

鄧文原家書

付其子慶長。有封面。

京1—684

鄧文原家書

致其子。

京1—683

鄧文原賢妻縣君帖

京1—746

康里巎巎彥中州判帖

京1—862

□回彥中賢友帖

藍箋。

學趙字。非方回。

京1—821

姚玭性天師兄帖

至正乙巳。

京1—789

王蒙德常判府帖

學趙。

京1—810

衛仁近九成學士帖

京1—755

李孝光龍翔堂頭帖

京1—848

高志大德常貳守帖

京1—835

毛禩盛暑帖

京1—830

□介唯允鄉姻帖

疑是饒介，然饒字扁，此字稍長。

京1—845

俞俊德翁判府帖

學趙。

京1—822

馬治子新提控帖

京1—858

錢嵩佳章帖並和詩

吳興人。

京1—861

□士明尊舅帖

京1—847

俞鎬惟明帖

雲間人。

京1—846

俞鎬雲間帖

小行楷。似宋克。佳。

京1—837

沈右初度帖

京1—839

沈右遣報帖

京1—840

沈右數日帖

京1—836

沈右寓齋帖

京1—826

虞堪惟明典書帖

伯生之姪。

京1—834

□禮寉叔方帖

京1—707

□潛德懋帖

　疑是黃潛。德懋即張德懋。

京1—851

陳克莊復孺帖

京1—841

宋犖忠希孟仙尉帖

京1—811

陳基相見帖

　致伯行。

京1—812

陳基苦雨帖

　致伯行。

京1—813

陳基寢喜帖

　致伯行。

京1—814

陳基賢郎帖

　致寓齋。

　以上均一級品。

一九八四年十一月十二日
故宮博物院

京1—356

☆樓鑰　題徐鉉篆書後卷

紙本。彩。

紹熙元年一段。

嘉定三年一段，云二十年後再題。

字有歐，又帶柳。

京1—633

☆趙孟頫　酒德頌卷

宋紙。精。

"延祐三年丙辰歲十一月廿一日爲瞿澤民書，子昂。"下鈐"趙氏子昂"朱方。

成化丙戌徐有貞跋。

陳鑑、劉珏、楊循吉、文彭、王穉登、那彥成、翁方綱、吳雲、阮元、孫星衍、趙懷玉題。

段玉裁，自書爲跋。

京1—1060

☆張弼　書詩扇面

灑金箋。精。

爲東白長老書凍肉詩。

京1—2801

☆黃道周　書詩扇面

金箋。

京1—1578

☆王寵　楷書謝靈運詩扇面

金箋。精。

京1—1335

☆文徵明　五言詩扇面

金箋。

乙卯夏四月八十六歲作。

京1—407

趙禥　手勅卷

宗子孟堅授承信郎階勅，咸淳五年七月三日。

賈似道、萬里（左相）、夢得（給事中）、廷鸞（右丞相）題。

中書舍人七月五日午時□事沈成龍受。

成化六年陳善跋，云即趙孟堅。又武原北郭趙氏伯仲忠顯甫世藏其先人所受勅書。

文彭跋。

《石渠寶笈三編》著錄。

京1—585

☆宋人　書蔡襄茶録卷

紙本，烏絲方格。

李東陽篆書引首，絹本。"茶"
作"茶"。

無款。末有"宗文"、"蔡昭祖
章"、"西雲蔡昭宗文印章"等十
方印，或是元印。

右卜角有"吳人"白、"王獻
臣"二印，爲明嘉靖吳人。

有"王獻臣考藏印"。

康衢行書跋，云爲宗文藏。

林璉跋，爲宗文跋。

致和元年吳湛然跋。

戊辰蔡卓跋，云以舊所失《茶
録》求余跋尾。

致和元年陳堯龍。

致和元年章沂春題。

盧貴純跋，云"墨本行於世，
真蹟藏吾鄉育德公之家，公五世
孫宗文出以示予，宗文極意習
書，頗知忠惠筆意，不世其美……
宗文又忠惠之智永也"云云。

溥化題，亦爲宗文。

曹積孫、陳剛、章仕堯、陳
渠、鄭僖題。

陳公珪跋，云此宗文蔡君家藏

忠惠公《茶録》真跡，宋皇祐間
物也。

汪與懋跋。（明人補書）

方沁跋，致和元年書。真。

有養心殿印。

工楷書。約元末明初人書。

以上諸跋均爲宗文題所藏蔡襄
《茶録》者，然其書必非蔡而是
元人，又有蔡宗文印，則當爲蔡
氏補入者。

京1—341

☆陸游　自書詩卷

紙本。精。

爲省庵書詩，"放翁五十猶豪
縱……"

庚子陸釴、庚子謝鐸、成化丙
午程敏政、王鏊、周經、楊循吉。

京1—376

☆葛長庚　足軒銘卷

紙本。精。

款：紫清白玉蟾。

同紙末有虞集跋，款：虞翁
生。而鈐印爲"虞白生甫"朱方。

京1—639

☆趙孟頫　書道德經生神章卷

紙本。

延祐七年，爲何道堅書。

張嗣真題。（即張雨）

泰定改元吳全節書。

張雨再跋。

趙雍跋。

均題爲真跡。

字鬆懈，必非親筆。

而字實未敢許爲真蹟。或是他人代書，而諸人均諱言之。姑置不論。

京1—1007

☆李韶　七律詩卷

紙本。

大字。

後附朱灝書《傳》。

洪武二十八年胡粹中題。

楊士奇、楊溥、楊榮、黃淮、曾棨、羅汝敬、王直、金寔、周叙、周述、王英、李時勉、錢習禮、陳繼、陳敬宗、胡儼、陳循、苗衷、高穀（以上均宣德六至八年書）、黎恬、張楷、楊壽夫、宣德十年陳璉、貝泰、趙琬、

正統三年聶大年（小楷）題。

京1—218

☆唐人　草書經疏卷

九張，每紙二十七行。精。

有騎縫印，不辨。

有朱筆改。

羅振玉藏。

京1—911

☆宋克　草書進學解卷

紙本。精。

至正己丑七月廿八日，東吳宋克書於南宮里。

京1—958

☆沈粲　草書千字文卷

灑金箋，紙色不同，如花箋之制。精。

正統丁卯，言“徐尚賓得佳紙求書”云云。

京1—1236

祝允明　行書養生論卷

藏經紙。

無款。

後一自跋，云“爲四友楊君所

得，以示余，爲題之……"

京1—1671
☆豐坊　行草書卷
　白紙本。精。
　嘉靖丁未，爲它泉書。

京1—2788
☆黄道周　小楷張溥墓志銘卷
　紙本，印格。精。
　弘光元年書。

京1—3769
☆傅山　草書孟浩然詩卷
　白紙本。精。
　爲張山人書，十八首。

京1—5971（《中國古代書畫目録》
爲5970）
☆鄧琰　楷書聯
　紙本，方格。精。
　各三行，三十七言長聯。
　嘉慶元年書。款：鐵硯山房。
　五十四歲。因入嘉慶元年，不
能再爲琰。

鮮于樞等　元明諸家詩翰册

張葱玉藏。

京1—675
☆鮮于樞自書五絶詩
　紙本。精。

京1—644
☆趙孟頫自書七絶詩
　紙本。精。
　"鍊得身形似鶴形"，爲中庭
老書。

京1—682
☆鄧文原行書五律詩二首
　紙本。精。

京1—854
☆張璧壽叔父母詩
　紙本。精。
　鈐"張璧"、"張廷瑞"。

京1—843
☆吴潛和彝齋詩
　紙本。精。
　有"顧崧之印"、"維岳"二印，
又安氏印。

京1—741
☆顧巖壽自書詩
　紙本。精。
　延祐庚申。
　大字。
　京口人。

京1—827

☆薛毅夫小行楷和堯文詩

紙本。

至正丙午。

京1—804（《中國古代書畫目録》

爲805）

☆張毅行書題畫詩

紙本。

至正丁亥書。

題倪雲林及知聽秋道人畫蘭

竹，竹爲倪畫。

京1—765

☆姚安道題松雪携琴訪友圖

紙本。

至正己丑。

京1—832

☆袁泰小行楷自書七律詩

紙本。

有殘。

京1—857

☆潘矗自書七律詩

紙本。

京1—936

☆謝應芳隸書題耕漁軒詞☆

紙本。

洪武十三年。

京1—3146

☆吳枋楷書五古詩☆

紙本。

分韻得“桂”字。

京1—607

☆錢維善行書次韻伯宣留別之作

紙本。

京1—3162

☆陸樞楷書上鐵崖詩☆

紙本。

長律三十韻。

鐵崖批尾，並改字。

京1—926（張宇初詩部分）

☆張宇初書詩附韓奕詩

紙本。

韓詩小楷，工整。

京1—823

☆釋密印奉和舜臣尋梅詩

紙本。

癸卯。

京1—907

☆林弼行書詩

紙本。

安氏、顧氏印。

京1—1651

☆葉見泰和西麓聯句詩

京1—967
☆沈藻楷書橘頌☆
　紙本，方格。
　二沈本色。
京1—951
☆胡廣書詩
　紙本。
　平生不慕洪厓仙……
　安氏印。
京1—948
☆解縉游七星巖詩☆
　紙本。
　永樂戊子五月十一日，爲文弼書。
京1—1001
☆于謙題古拙俊禪師所遺公中塔
圖並贊☆
　紙本。
　款：正議大夫資治尹兵部侍郎
于謙。
　書有趙意。
京1—1006
☆朱祚贈南雲詩
　紙本。
　洪熙元年。
　學二沈。
京1—954
☆楊榮題太醫韓公茂祭文

紙本。精。
永樂十六年。
京1—1008
☆楊珙楷書自書詩
　紙本。
京1—959
☆胡儼行書題洪崖圖詩
　紙本。精。
　永樂十四年。
京1—963
☆王英楷書五律詩
　紙本，方格。
　學二沈。
京1—935
☆王璲手畢帖並上白鶴山高士詩
　紙本。精。
京1—919
☆高啓題仕女圖詩
　紙本。精。
　"午夜深沉庭院悄……"
　安氏印。
京1—927
☆林佑題玄宗鶺鴒頌跋
　紙本。精。
　洪武丁卯。
　安氏印。

京1—960

☆胡濙楷書送周孟敬序

　　紙本。二開。精。

　　正統七年。

　　二沈系統。

京1—1010

☆薛瑄送周孟敬歸江陰序

　　紙本。二開。

　　正統壬戌。

　　大字。學二沈，似代筆。

京1—955

☆曾棨行書蘇武慢

　　藍箋。精。

　　永樂十三年。

文徵明小楷過秦論

　　方格。

　　嘉靖癸丑。

　　同時人倣書，似《醉翁亭記》。

京1—969

☆柯暹草書評書帖

　　紙本。

　　無款，鈐"啓暉"白方。

　　大字。

劉珏仰間帖

　　札，和詩，奉蘭室先生。

　　安氏印。

　　字非完庵，印佳，是小史代書？

京1—950

☆胡廣楷書明高帝書題跋

　　紙本。精。

　　永樂十六年。

　　亦爲韓公茂死後其子集祭文及

御札成卷，諸人題識之一。

京1—6363

☆何紹基　鄧石如墓志銘册

　　六開。

　　同治乙丑。

　　曾國藩篆。

　　以上均一級品。

一九八四年十一月十三日
故宮博物院

京1—886

☆元人　南屏雅集詩戴進補圖卷

紙本。精。

王叔安引首。名王堂。

楊季真倩戴氏畫楊維楨西湖雅集事，並輯錄諸文。

"天順庚辰夏錢塘戴進識。"鈐"錢唐戴氏文進"朱方。

七十三歲。款字與習見者不類。

後元人學趙者鈔各詩，有葉森等人，方格正楷。

成化戊戌夏時正、蘇致中（敬之，蜀人）、成化己亥潘亨、龐珣題。

京1—3178

☆史可法　書札卷

紙本。

兩段，正楷書，老親翁上款。

後數段，黃綠格，每張八行，老公祖上款，題治弟……行草書，與前二段不類，則此是親筆，前二段爲小史代書。

宮爾鐸跋，並考證。

京1—219

☆唐佚名　古今譯經圖紀卷

廿三行，行十七字。

"戌"作"戍"，"戊"作"弋"。

沙門靖邁次。

鈐"珠林重定"印。

《佚目》物。

字精，有唐意。

京1—785

☆泰不華　篆書陋室銘卷

紙本。精。

十七行，行六字，大字。

至正六年正月廿八日書。

羅天池題。

安氏印。

京1—679

☆鮮于樞　行書杜詩卷

紙本。精。

將軍昔著從事衫……

"右少陵魏將軍歌，困學民書。"

京1—1466

☆張駿　草書杜詩軸

紙本。精。

翻手爲雲覆手雨……

京1—782
☆倪瓚　書子安淡室詩軸
　紙本。精。
　無年款。
　現存倪最大字。

京1—914
☆宋廣　草書太白受酒歌軸
　砑花箋，荷花。精。
　款：昌裔爲彦中書。
　安氏印。

京1—913
☆宋廣　草書風入松軸
　紙本。精。
　洪武十二年書，陸德修上款。
　鈐“宋廣印”、“昌裔”、“南陽
世家”，均白。

京1—6504
☆趙之謙　五言聯
　紙本。精。
　益齋上款，同治九年書。
　大字。

京1—1405
☆王守仁　行書詩軸

　紙本。精。
　嘉靖丁亥書。
　鈐“王伯安氏”、“紫霞白石山
房”、“千巖競秀萬壑爭流處”，均
王氏印。

京1—1109
☆陳獻章　行書大頭蝦軸
　紙本。精。
　弘治戊申書於白沙之碧玉樓。

京1—1241
☆祝允明　楷書飯苓賦軸
　紙本，烏絲欄。精。
　“爲進士劉君時服作。”鈐“吳
下阿明”。
　即劉珏之子。

趙孟頫等　元人法書册
京1—645
趙孟頫書陶詩
　秋菊有佳色……
　紙後虞伯生跋，隸書。
　安氏印。
　最晚年筆，粗筆。
京1—767
趙麟衡唐帖

紙本。

安氏印。

京1—691

袁桷雅譚帖

紙本。

安氏印。

京1—689

龔璛錢翼之教授帖

紙本。

安氏印。

京1—723

張淵行書五言詩帖

紙本。

安氏印。

京1—609

戴表元動静帖

紙本。

致徐仲彬札。

安氏印。

京1—616

白珽陳君詩帖

紙本。

七言詩。至治癸亥。無款，鈐

"湛淵子白珽"。

安氏印。

京1—699（《中國古代書畫目録》

爲700）

虞集白雲法師帖

紙本。

安氏印。

京1—764

段天祐安和帖

紙本。

致起善札。

安氏印。

京1—752

楊維楨行書詩帖

紙本。

爲天樂大尹書。

安氏印。

京1—818

俞和留宿金粟寺詩帖

紙本。

安氏印。

學趙甚精。

京1—788（《中國古代書畫目録》

爲789）

王蒙杜工部詩帖

紙本。

安氏印。

學趙，似劉完庵，扁而散。

京1—838

沈右楷書詩簡帖

　　紙本。

　　致叔方教授。

　　安氏印。

　　小楷清勁。

京1—853

張暎與南屏徵君三詩帖

　　紙本。

　　安氏印。

京1—825

陸廣詩簡帖

　　紙本。

　　上倪克用。

　　安氏印。

京1—829

饒介士行帖

　　紙本。

　　致士行尉相。

　　安氏印。

京1—704

張雨次天鏡上人送柑帖

　　紙本。

　　安氏印。

京1—798

王立中臨樂毅論帖

　　紙本。

鈐"立中父中齋之印"朱方。

安氏印。

京1—621

陳鐸行書雙桂亭詩帖

　　紙本。

　　元貞乙未書，鈐"碧磵山房"、"磵泉"均白。

　　字子振。

京1—849

庾益書　楷書詩帖

　　"北固山人庾益書頓首。"末鈐"琴隱"雙鈎朱文大印。

　　以上全入 精 。

　　張葱玉藏，多安氏物。

　　王蒙僞。

☆朱元璋等　明代名人墨寶册 精 。

京1—904

朱元璋大軍帖

　　紙本。

京1—901

胡翰端肅帖

　　紙本。

　　平仲編修上款。

　　安氏印。

京1—922
桂彥良彥充助教帖
　紙本。
　安氏印。
京1—921
王俌元夕帖
　紙本。
京1—918
姚廣孝雲海帖
　紙本。
　安氏印。
京1—961
胡瀅獨石參贊帖
　紙本。
　景泰五年。
　安氏印。
京1—957
魏驥頤菴帖
　紙本。
　致胡儼者。
京1—1016
孔彥繕國師致政帖
　紙本。
　正統二年書。
京1—999
杜瓊原博殿撰帖
　紙本。

壬辰中秋。
　鈐"年將八十之人"、"杜用嘉
印"。
京1—1021
張復易賢侯父母帖
　紙本。
京1—1009
廖莊致太守岳大人帖
　紙本。
京1—1023
徐有貞知菴都憲帖
　紙本。
　致韓雍。
京1—1020
聶大年煩求帖
　紙本。
京1—1026
劉珏玉田帖
　紙本。
　安氏印。
京1—1038
王竑太僕帖
　紙本。
　天順庚辰。
京1—1037
夏時正都憲帖
　紙本。

安氏印。

京1—1078

沈周全卿帖

紙本。

京1—1117

孔鏞朝信帖

紙本。

鈐"韶文"。

京1—1122

李應禎緝熙諸公帖

紙本。

致陳鑑。

京1—1121

李應禎暑困無聊帖

紙本。

京1—1129

馬愈暑氣初平帖

紙本。

安氏印。

王獻之等　法書大觀册

　精。

京1—175

王獻之東山松帖

紙本。

米帖,有"文武師後"、"内府書印"朱、"紹興"。

京1—186

歐陽詢卜商讀書帖

紙本。

雙鈎。

京1—187

歐陽詢思鱸帖

亦雙鈎,然早於前本。

徽宗對題。

京1—252

蔡襄持書帖

紙本。

日期上鈐"蔡"字橢圓印。

京1—269

黄庭堅惟清道人帖

紙本。

鈐有"緝熙殿寶"。

京1—284

米芾提刑殿院帖

紙本。

京1—331

吳琚壽父判寺帖

紙本。

京1—647

趙孟頫道場山頂帖

紙本。

京1—1359
☆文徵明　十札册
　十一開。精。
　致其岳父吳愈。《京江送別》即
畫贈愈者。

☆沈度等　明人小楷集册
京1—930
沈度敬齋箴
　紙本。精。
　永樂十六年。
京1—971
王進送劉鉉序
　紙本。精。
　永樂十五年。
京1—939
王紱書詩
　紙本。精。
　永樂辛卯作，爲沈民則書。
京1—1576
王寵送陳子齡會試三首
　紙本。
京1—1218
祝允明書關公廟碑
　紙本。精。
　弘治十四年。
　四十二歲。

京1—1334
文徵明前赤壁賦
　紙本。精。
　嘉靖庚寅六月六日。
京1—1334
文徵明後赤壁賦
　紙本。精。
　嘉靖乙卯二月，八十六書。
京1—1748
彭年元宵詩
　紙本。
　贈文衡翁。
文徵明楷書唐子西山靜日長
　紙本。
　嘉靖壬寅
　僞。
京1—1747
彭年小楷奉陪衡翁詩
　紙本。
京1—1626
文彭和彭年花下吟
　紙本。
　庚寅九月。
京1—1446
陸深雙壽詩
　紙本。
　全入目。

京1—207

☆唐佚名　書黃巢起義記殘片

紙本。精。

寫於經背。

記唐紀年，末記黃巢起事，改元廣明。

京1—210

☆唐人　書兜沙經册

紙本。十二開。精。

天祐四年書。

有"趙氏子昂"、"松雪齋"二印。

京1—285

☆米芾　詩牘册

八開。精。

即《淡墨秋山詩》一册。

有"耆德忠正"朱文大印。

以上法書一級品，已全部看完。

一九八四年十一月十四日
故宫博物院

☆明清手札詩翰册

第一册

京1—902

宋濂儀靖老兄帖

　　紙本。

　　放歸林下……

京1—925

宋璲敬覆帖

　　紙本。精。

　　似康里子山草書。

京1—934

王璲楷書東郭草堂記

　　紙本。

　　洪武丙子。

京1—972

□泉都憲帖

　　紙本。

　　題籤爲夏泉。

　　非是，是另一明初人名泉者。

　　内云“朱良玉疽發死”云云，

可查此人。

京1—956

魏驥楷書徐氏賢節帖

　　紙本，烏絲方格。精。

宣德九年書。

京1—931

沈度書七絶詩帖

　　紙本。

　　“伯也馳駈歷歲年……”鈐“沈

民則印”白。

京1—1032

姜立綱七言詩

　　黄灑金箋。

　　（以上均有卞令之印）

京1—1139

吳寬送別帖

　　紙本。

　　膚菴上款。

京1—1139

吳寬久不得書帖

　　紙本。

　　亦膚菴上款。

京1—1183

王鏊得告還蘇帖

　　紙本。

　　礪菴上款。

　　卞氏印。

京1—1173

謝遷跋吳偉陶靖節出處小像

　　紙本。

　　云有十四圖，款“木石齋謝遷

跋"。

京1—1212

楊廷和求醫二帖

　紙本。

　致陳大人國手。長小兒飲食不
適……

京1—1263

陸完手卷匣帖

　紙本。

　傅相戒軒上款。

京1—1262

陸完致半江先生

　紙本。

京1—1256

費宏相士吳生帖

　紙本。

　致大廷尉葛老先生。

京1—1258

錢福行書放鶴五律詩帖

　紙本。

　名下鈐"玉堂金馬"白方。

京1—1273

周倫丙辰己未同年燕集詩帖

　紙本。

　致冢宰白川宗丈。

京1—1214

都穆使節道蘇帖

紙本。精。

存禮吏部大人老弟。

　言及撰《金薤琳琅》中收碑帖之
事。又言有李後主墨竹，已典出。

京1—1448

徐禎卿書贈都穆官水部詩帖

　紙本。精。

京1—1261

吳一鵬札

　紙本。

　致大方伯顧□翁。

　卞氏印。

京1—1471

李時新曆之寄帖

　紙本。

　致大巡伯含大人。

　卞氏印。

京1—1422

孫燧閩中奉別帖

　紙本。

　大參伯葛大人。

京1—1429

顧鼎臣辱枉教章帖

　紙本。

　水村先生相公侍史。

京1—1434

顧璘升沉忻戚帖

紙本。

藩伯葛先生大人。

京1—1184

何詔資深望重帖

紙本。

大總憲葛老先生。

京1—1011

張翰大庾嶺二首帖

紙本。

索恪詞丈。

末書"翰艸"。

京1—1406

王守仁不勝憂念帖

紙本。

致其兄伯顯。

京1—1407

王守仁遠承昂慰帖

紙本。

致應階嚴大人。款：孤守仁稽顙。

京1—1398

唐寅雨花臺感昔詩帖

紙本。

石壁上款。

卞氏印。

京1—1399

唐寅行書醉璚香譜帖

紙本。

卞氏印。

京1—1438

楊慎石馬泉亭二首帖

紙本。精。

升菴楊慎。鈐"用修"朱方。

九月二十六日始會於石馬泉亭。

京1—1296

陳沂楷書彭城奉面帖

紙本。

☆第二冊

均有王望霖天香樓藏印。

京1—1648

張袞尊翁遺稿帖

紙本。

宮翰與槐上款。

字補之。

京1—3159

梁蔭壽詩七言帖

紙本。

鈐"梁存善圖書"朱長。

有"翠屏書屋"白方。

京1—1022

祝灝詩二首

紙本。一通，裱二開。

寄斗笠翁詩；雲居子詩。

款：祝灝。

京1—3142

甘學行書七絕詩

　紙本。

　南海雙泉子甘學，鈐“飛雲峒主”。

京1—1154

邊貢數年南北帖

　紙本。

　天宏葛先生上款。甲戌十一月念之一日。

京1—1243

何天衢札

　紙本。

　大岳伯葛先生上款。

　末題“小書引意”。則以書侑箋矣。

京1—3135

謝三賓不奉音徽帖

　紙本。

　書“名具正幅”，前鈐“謝三賓印”白方。（半印）

京1—1443

盧雍宿天王禪院詩

　紙本。

　贈西洲講主、過碧筠精舍偶題次韻二首。辛巳八月。

京1—1133

朱衮行書修書帖

　紙本。

　鳳山尊親。

京1—1134

朱衮行書想已在道帖

　紙本。

京1—2118

江一澄行草書七律帖

　紙本。

　乙未中春。

　似王寵。

京1—1647

孫應奎奉別尊範帖

　紙本。

　石山上款。

　卞氏印。

京1—3163

陳津行書題張光禄歲寒書屋帖

　紙本。

京1—1441

姚世儒同鄉同部帖

　紙本。

　寅長謝天章大人上款。

京1—1440

汪文盛奏記左右帖

　紙本，藍格，上下雲紋花邊。

柱國天卿中麓李先生上款。

京1—1645

唐樞奉違帖

　　紙本。

　　石山沈老先生上款。

京1—1657

薛僑京師勿勿帖

　　紙本。

　　靖甫沈人行大人上款。

京1—1449

方鳳登北固山甘露寺二首

　　紙本。

　　秋汀先生上款。

　　卞氏印。

京1—1646

徐存義遂闊會晤帖

　　紙本。

　　謝年兄大人上款。

京1—1642

沈師賢顧兄公出帖

　　紙本。

　　雲門謝年兄上款。

京1—1643

茅宰都下相與帖

　　紙本。

　　清泉謝年兄上款。

　　字治卿。

京1—1652

熊過選置言官帖

　　紙本。

　　中麓老兄上款。

　　卞氏印。

京1—1641

朱約佶楷書辱愛既深帖

　　紙本。

　　雲門謝老先生上款。

京1—3172

顧楷歲旦偶得七律帖

　　紙本。

　　秋元上款，辛巳，款：西坡顧楷。

京1—3154

唐俞文湖書院詩四首帖

　　紙本。

　　石山老先生上款。

　　卞氏印。

京1—1650

陳崔張晉野帖

　　紙本。

　　鈐“海樵子印”。

京1—1649

陳鶴楷書百花主人傳

　　紙本。

　　乙卯歲書。

京1—3160
張重華舟次匆匆帖
　　紙本。
　　復朋老丈上款。
京1—3145
李金峨致郭大司農札
　　紙本。
京1—2121
周汝登手教帖
　　紙本。
　　石梁大善知識上款。
京1—2329
黃輝妙選龍象帖
　　紙本。
　　愚菴大和上上款。
京1—2330
黃輝書壽表年伯
　　紙本。
　　前缺。
京1—3169
謝伯美老母稍健帖
　　紙本。
京1—2698
劉廷元書札
　　紙本。
京1—1147
邢霖累承書示帖

　　紙本。
京1—3148
何光道始抵青池帖
　　紙本。
　　致公望。
京1—1526
孫一元五言詩帖
　　紙本。

☆第三册
京1—1358
文徵明春日湖上詩
　　藍箋二開。
京1—1739（《中國古代書畫目録》
爲1740）
袁裒札二通
　　紙本。
　　致帆溪姊丈。
京1—1742（《中國古代書畫目録》
爲1743）
羅洪先致朱盧峰札
　　紙本。
京1—1996
莫是龍札
　　紙本。
京1—6703
李本衆樂園聽莫山人讀詩賦贈

紙本。

期齋李本。

學文。

京1—1563

嚴訥贈桑守白之任詩

紙本。

款：養齋嚴訥書。

有似王寵處。

京1—1910

諸大綬奉違帖

紙本。二開一通。

大中丞潘春樓。

楊珂詩帖

無款。

京1—3156

徐敦匆匆之別帖

紙本。

京1—1524

陳淳五言詩帖

紙本。

京1—1955

王世懋昨行帖

紙本。

中甫親家上款。

京1—1724（《中國古代書畫目錄》

爲1725）

王穀祥致洞涇札

紙本。

京1—1561

王守五律詩帖

灑金箋。

京1—1848（《中國古代書畫目錄》

爲1849）

徐渭詩稿

紙本。

京1—1849（《中國古代書畫目錄》

爲1848）

徐渭三至安杼帖

紙本。 精 。

上柱國禮部。出獄後函謝者。

待罪里民徐渭頓首頓首謹。末：

七月七日渭再頓首。

小楷工整而真。

京1—1557

居節昨承枉過帖

紙本。

爲山上款。

京1—1557

居節衡山十簡帖

同上。

京1—3165

葛曉書題陸少府書齋帖

紙本。

京1—1442
黃宗明登科録帖
紙本。

京1—2107
邢侗臨閣帖
紙本。

京1—2108
邢侗臨十七帖
爲仲澂書。

京1—2109
邢侗新春帖
紙本。
東老上款。

京1—2110
邢侗此時帖
紙本。

京1—2129
鄒元標來教帖
紙本。

京1—2693
徐如翰札
紙本。

京1—2268
陳繼儒致石梁札
紙本。

京1—2278
黃汝亨兒輩帖

紙本。

京1—2278
黃汝亨思得陶先生帖
紙本。
疑指陶奭齡？

京1—2468
張瑞圖小楷客冬帖
紙本。

京1—1527
顧可久出大庚嶺謁張公祠帖
紙本。

京1—1985
孫鑛楷書閣中所議帖
紙本。

京1—1986
孫鑛素習章句帖
紙本。
夢翁李老先生。

☆第四册

京1—2236
董其昌槐花黃帖
紙本。

京1—2236
董其昌春雪連朝帖
紙本。

致眉公。

京1—2236

董其昌宣城梅淵老帖

紙本。

京1—2236

董其昌還山以來帖

紙本。

京1—2236

董其昌巳試扄等帖

紙本。

京1—2791

黃道周致瓛汝札

紙本。

京1—2791

黃道周齒疼帖

紙本。

京1—2600

王思任辟疆帖

紙本。

京1—2600

王思任漫游帖

紙本。

京1—2637

劉宗周日者帖

紙本。

題"名正具"。前有宗周半印。

京1—2345

徐光啓夏初一書帖

紙本。

京1—2699

錢龍錫手札二通

紙本。

京1—2846

周洪謨久違台範帖

紙本。

京1—2428

米萬鍾三札

紙本。

京1—3176

祁彪佳品重南金帖

紙本。

綠格八行箋，上下雙欄，左右
單欄。

京1—2852

倪元璐修房帖

紙本。

致獻汝吾弟。

京1—2852

倪元璐家書

仝上。

京1—6713

余煌閘夫帖

紙本。

京1—2292
陶奭齡先兄抔土帖
　紙本。
京1—6090
永珵二札
　紙本。
京1—3477
王鐸郝械翁帖
　紙本。
京1—3476
王鐸前歲帖
　紙本。
京1—3017
陳洪綬遠辱慰問帖
　紙本。
　水師契友上款。
陳洪綬牛頭興作帖
　仝上。
京1—4187
毛奇齡札
　紙本。
　一通二開。
京1—4994
陳奕禧札
　紙本。
京1—4180
徐枋覓得醇醪帖

紙本。
　奉世老世丈。
京1—6690
金簡札
　紙本。
　誤題趙赤繡。
京1—5812
梁國治札
　紙本。
　二通。
　致其婿者。
京1—5812
梁國治詩帖
　紙本。
京1—5756
劉墉致鶴街札
　紙本。
京1—5755
劉墉觀察帖
　紙本。
京1—4282
姜宸英書樂毅論
　紙本。
　思庵上款。
京1—5837
王文治札
　紙本。

京1—5810
梁同書札
　紙本。
　五通。
京1—6067
吳錫麒札
　紙本。

京1—6218
何道生　書詩扇面
　二開。

京1—6243
李宗瀚　行書扇面
　梧門上款。

京1—6014
蔣仁　書五律詩扇面

京1—5887
姚鼐　書七絕詩扇面
　希白上款。

京1—5181
何焯　五律詩扇面

京1—4295
朱彝尊　隸書扇面

京1—4287
姜宸英　行書游仙詩扇面

京1—6194
張問陶　行書詩扇面

京1—6229
張廷濟　臨米帖扇面

京1—5508
金農　隸書扇面

京1—5936
翁方綱　行書扇面
　壬戌。

京1—4191
毛奇齡　行書短歌扇面
　金箋。

京1—5765
劉墉　臨鍾王帖扇面

京1—6039
黃易　隸書杜詩扇面

京1—6062
奚岡　行書詩扇面

京1—5000
陳奕禧　書詩扇面

京1—6131
吳蕭　小楷自書詩扇面

京1—4132
何采　行草詩扇面
　　金箋。

京1—4181
周儀、徐枋　行楷書詩扇面
　　金箋。

京1—5067
湯右曾　送周儀一歸江都詩扇面

京1—4223
沈荃　行楷扇面
　　金箋。

京1—4220
嚴繩孫　琵琶行詩扇面

京1—4619
惲壽平　臨帖扇面
　　二件。

京1—4452
☆王鐸　行書扇面
　　甲戌。用儀上款。

京1—4754
☆梅庚　行草扇面
　　金箋。

京1—4666
顧景星　七律詩扇面
　　金箋。

京1—4750
梅庚　小行書扇面
　　白紙。
　　庚申。

☆沈荃　楷書五言詩扇面
　　金箋。

京1—4382
徐乾學　草書七律詩扇面
　金箋。

京1—3130
黃元治　楷書扇面
　金箋。

京1—4140
陳名夏　草書扇面
　金箋。

一九八四年十一月十五日
故宮博物院

京1—2481
☆許光祚　正楷書司馬相如美人賦扇面
　　金箋。
　　丁巳。

京1—2273
☆范允臨　行書七律詩二首扇面
　　金箋。

京1—2096
☆陸士仁　行書七言梅花詩扇面
　　金箋。
　　敝。

京1—2603
王思任　天界寺題壁詩扇面☆
　　金箋。
　　爲玄洲書。

京1—2599
王思任　行書游米園詩扇面
　　金箋。
　　谷虛上款。

京1—2269
陳繼儒　行書山居六絕二首扇面☆
　　金箋。
　　于埜詞丈。

京1—2183
☆董其昌　行書孟東野詩扇面
　　金箋。
　　丙寅。
　　顧夢游題。

京1—2085
☆丁雲鵬　行楷書武夷歌四詩扇面
　　金箋。
　　君卿上款。

京1—2429
米萬鍾　草書扇面☆
　　金箋。
　　爲卓如書。

京1—2430
米萬鍾　草書五律詩扇面☆
　　金箋。

京1—2529
☆陳元素等　三家詩扇面
薛益，韓道亨，陳元素。

京1—2431
米萬鍾　遊岱詩扇面☆
金箋。

京1—1675
白悦　行書詩扇面☆
金箋。
戊申書。

京1—2270
陳繼儒　行書詩扇面
金箋。
凝初上款。

京1—2528
☆陳元素　楷書五言詩扇面
金箋。

京1—2691
☆陳裸　行書五言詩扇面
金箋。

京1—2095
☆陸士仁　小楷秋興八景詩扇面
金箋。
庚子夏日。
佳。

京1—2602
王思任　行書詩扇面☆
金箋。

京1—1472
☆周仕　書七律詩扇面
金箋。
少洲上款，題：白溪周仕。

京1—2235
董其昌　行書懷素自叙扇面☆
金箋。

京1—2303
☆謝肇淛　行書襄陽懷古詩扇面
金箋。

京1—2144
☆李化龍　塞下曲扇面
印花金箋。
贈董少山將軍。

京1—1882
張鳳翼　小行書和弄珠樓詩扇面
　　金箋。
　　壬子。

京1—2482
☆杜大綬　楷書梅花賦扇面
　　金箋。
　　萬曆乙未書於或陋居。

京1—2849
☆夏樹芳、繆昌期　合書詩扇面
　　金箋。
　　慎修上款。

京1—2290
☆夏樹芳等　合書詩扇面
　　金箋。
　　夏樹芳，張復，茹天成，成志
淳，秦彬。
　　士會上款。

京1—1644
高一琦、陸萬里、周元亮、孫孟
芳、朱蔚　小行楷合書扇面
　　金箋。

京1—1804
☆周天球、王穉登、張夢錫、文
從周　四家行書扇面
　　金箋。

京1—1803
☆周天球　小行楷書岱岳等七律
四詩扇面
　　金箋。
　　敬存上款。

京1—1937
☆王穉登　行書湖上梅花歌七首
扇面
　　金箋。

京1—1938
☆王穉登　春秋國華編詩二首
扇面
　　金箋。
　　嚴相國上款。

京1—1939
王穉登、張鳳翼、周天球　三家
詩扇面
　　金箋。
　　聞菴上款。

京1—1936
王穉登　行書送客北上五律詩
扇面
　　金箋。
　　大字。

京1—1940
☆王穉登　行楷書涼州歌扇面
　　白紙。
　　君俞解元上款。

京1—2727
劉理順　行書送行詩扇面
　　金箋。
　　送中翁朱老年台。

京1—1883
張鳳翼　行草與王元美贈答詩扇
面☆
　　金箋。
　　敬虞上款。

京1—3236
文元發　七空詩扇面☆
　　金箋。
　　學黃。不佳。

京1—1664
許初　小行楷赤壁賦扇面☆
　　金箋。
　　真。敝。

京1—1988
☆孫鑛　行書詩扇面
　　金箋。
　　祖城世丈。

京1—1744
☆彭年　楷書嘯賦扇面
　　金箋。
　　去上款。嘉靖己酉。
　　佳。

京1—2411
☆薛益、文從簡、陸廣明　小行
楷書詩扇面
　　金箋。

京1—2001
☆莫是龍　上元雪後詩扇面
　　白紙。精
　　純所上款。
　　大字。佳。

京1—1723（《中國古代書畫目録》
爲1724）
☆王穀祥　行書七言詩扇面
　　金箋。
　　大字。

京1—2054
☆焦竑　行書五律詩扇面
　　金箋。
　　子游上款。
　　大字。

京1—2000
☆莫是龍　行書五律詩扇面
　　金箋。
　　芝麓上款。

京1—1791
☆茅坤　録南都還家詩扇面
　　金箋。
　　"九十翁茅坤。"
　　大字。

京1—1420
沈仕　行書七絶詩二首扇面
　　金箋。
　　青門沈仕書。

京1—3153
茅培　行書七言詩扇面☆
　　金箋。

京1—1674
☆豐坊　行書七言詩扇面
　　金箋。

京1—2057
☆屠隆　行書侯濤山詩扇面
　　白紙。
　　叔玉上款。

京1—1767
☆莫如忠　大行書五律詩扇面
　　金箋。
　　贈肖謙蔡先生。

京1—3126
☆陸廣明　行書五言古詩扇面
　　金箋。
　　則之上款。

京1—1956
☆王世懋　行書詩扇面
　　金箋。

京1—1439
☆楊慎　行書五言詩扇面
金箋。

京1—1616
☆陸治　行書詩扇面
金箋。
礪齋上款。

京1—1145
☆吳寬　行書詩扇面
金箋。
贈劉儀部。
大字。

京1—1631
☆文彭　小楷書洛神賦扇面
金箋。
隆慶戊辰。

京1—1743（《中國古代書畫目録》
爲1707）
☆文嘉、彭年　合書扇面
金箋。

京1—1575
☆王寵　行書七言詩扇面

白紙本。

京1—1573
☆王寵　行書五言詩扇面
金箋。精。
"嵩山有蓍草……"

京1—1574
☆王寵　行書五言詩扇面
金箋。
"昔誦北山文……"
大字。

京1—1454
蔡羽　行書詩扇面
金箋。精。
"正德辛未門人王履約會棲
於胥門之永安橋……出扇請書"
云云。

京1—1456
☆蔡羽、文徵明、陸師道、王寵
行楷合書詩扇面
金箋。精。

京1—1522
☆陳淳　行書詩扇面

金箋。

道復書於静寄菴。

京1—1242

☆祝允明　楷書詩扇面

　金箋。精。

仲翁老伯上款。

京1—1107

☆沈周　行書七言詩扇面

　大片金箋。精。

　"病起訴老一首，沈周。"

京1—1362

☆文徵明　大行書夏日閒居詩扇面

　金箋。精。

京1—1363

☆文徵明　草書題古木高士圖詩

扇面

　　金箋。

京1—1315

文徵明　草書詩扇面

　金箋。精。

舊作二首，閒録一過，戊戌八

月晦日，徵明。

六十九歲。

京1—4006

張恂　小行楷詩扇面

　金箋。

癸巳三月。東翁。

京1—4166

鄭簠　書詩扇面☆

　紙本。

己未。

隸、楷兼有。

京1—3868

☆高珩　行書七言詩扇面

　金箋。

牧翁上款。

順治二年進士。贈錢牧齋。

京1—4001

☆龔鼎孳　行書扇面

　金箋。

埜翁上款。

京1—3921

☆宋琬　行楷五言詩扇面

　金箋。

晦翁上款。

京1—3920
☆宋琬　行書王煙客東園詩二首
扇面
　金箋。
　鏡老上款。

京1　3105
☆劉若宰　書和祝希哲思食豆腐
詩扇面
　金箋。
　觀海上款。

京1—3380
☆沈顥　七言詩扇面
　白紙。
　結茅山中作，聞益上人上款。

京1—3598
劉正宗　楷書隨駕西苑詩扇面
　金箋。
　順治乙未，大武年丈上款。

京1—3653
俞時篤　書王昌齡詩扇面☆
　金箋。

東魯詞兄。

京1—4374
☆王揆　行書燕游三十首之四詩
扇面
　金箋。

京1—4043
高儼　行書七言詩扇面☆
　金箋。
　王鐸之友，書亦有似王處。

京1—4810
☆汪懋麟　和梁蕉林詩扇面
　自稱門人。

京1—4379
☆劉體仁　行書五言詩扇面
　紙本。
　乙卯，書似曰緝年兄。

京1—4077
☆梁清標　七言詩扇面
　金箋。精。
　辛丑，東谷上款。

京1—3800
☆吳偉業　行書虎丘中秋詩扇面
　金箋。
　叔玉上款。

京1—3799
☆吳偉業　自書七律詩扇面
　金箋。精。
　石翁老公祖。

京1—3858
冒襄　小楷書蘭亭叙扇面
　金箋。精。
　爲于千書。
　款：樸巢巢民冒襄。

京1—4230
☆吳山濤　京邸書懷詩扇面
　金箋。
　弢菴上款。

京1—4070
龔賢　行書五言詩扇面
　金箋。
　敝。

京1—3790
程邃　行書詩扇面
　金箋。
　君符上款。
　敝。

京1—4152
吕潛　書送友人歸黄山七言詩扇面
　白紙本。
　湘人上款。

京1—4085
王無咎　臨閣帖扇面☆
　金箋。

京1—4084
☆王無咎　臨閣帖張芝書扇面
　金箋。
　石友上款。

京1—4176
☆羅牧　行書五律詩扇面
　金箋。

京1—3782
☆傅山　行書王褒游俠篇扇面
　白紙

京1—3783
☆傅山　草書五古詩扇面
　金箋。

京1—3035
顧夢游　行書諸友移居詩扇面
　金箋。

京1—3640
戴明説　書詩扇面 ☆
　金箋。

京1—3427
王鐸　秋興詩扇面 ☆
　白紙本。
　庚午，今礎上款。

京1—3428
王鐸　秋興詩扇面 ☆
　白紙本。
　仝上。

京1—3461
王鐸　臨閣帖扇面
　金箋。精。
　庚寅，爲三弟書。

京1—3454
王鐸　行書詩扇面
　金箋。
　己丑六月。

京1—3479
王鐸　臨帖扇面
　金箋。
　與三弟書。

王鐸　書扇面 ☆
　白紙。
　爲今礎書。

京1—3455
王鐸　臨帖扇面
　金箋。
　己丑六月。

京1—2956
☆項聖謨　行書扇面
　白紙。
　爲友醇兄書。

京1—2922
項聖謨　小楷自書天寒有鶴守梅
花詩扇面

紙本。精。

十二首。辛卯花朝。

京1—2588
☆李流芳　小行楷書五言詩扇面
金箋。精。
子與道兄。

京1—2589
☆李流芳　送陳維立被召北上詩
扇面
金箋。

京1—2863
☆倪元璐　書蘇長公詩扇面
金箋。精。

京1—2861
☆倪元璐　書昌化道中詩扇面
金箋。
吉生。

京1—2862
☆倪元璐　登松風閣詩扇面
金箋。
士矜上款。

京1—3015（《中國古代書畫目録》
爲3016）
☆陳洪綬　行書詩扇面
金箋。
宣子上款。

京1—3008
☆陳洪綬　行書七言詩扇面
鳴佩上款。

京1—3007
☆陳洪綬　行書五律詩扇面
金箋。精。
梓朋上款。

京1—3009
☆陳洪綬　行書五律詩扇面
金箋。
"半載……"
梓朋上款。

京1—3006
☆陳洪綬　書五律詩扇面
金箋。
玄鑑上款。

京1—3010
☆陳洪綬　行書七律詩扇面
　　金箋。
　　紀南盟四兄上款。

京1—3011
☆陳洪綬　行書五言詩扇面
　　金箋。
　　"學道恨不蚤……"與沐道盟
兄上款。

京1—3012
☆陳洪綬　行書七絕詩扇面
　　金箋。
　　"昨日雲門聞晚鐘……"玄瀋
盟兄上款。

京1—3013
☆陳洪綬　行書五言詩扇面
　　金箋。
　　筆墨轉像法……玄瀋上款。

京1—3014
☆陳洪綬　書詞扇面
　　金箋。
　　梓朋上款。

京1—3702
☆金俊明、韓汝玉、楊補、張秩
合書扇面
　　白紙。
　　畹生上款。

以下多明人

京1—2370
☆程嘉燧　小楷書詩扇面
　　灑金箋。
　　爲彥逸題扇。
　　蟲傷。

京1—3182
☆萬壽祺　小楷詩扇面
　　金箋。
　　彥遠道兄上款。

京1—3187
☆鄭元勳　行書贈孫魯山詩扇面
　　金箋。
　　元健上款。

京1—3183
☆萬壽祺　行楷七言詩扇面
　　金箋。

挖上款。

京1—3605
☆文果　行楷詩扇面
　金箋。
　乙巳十月，曰翁夫子上款。

京1—2133
☆朱鷺　行書長陵詩扇面
　金箋。
　蔚載上款。

京1—1437
☆朱應登　書詩扇面
　金箋，金上有花。
　東岡中丞上款。
　佳。

京1—1528
☆孫承恩　楷書七律詩扇面
　金箋。
　濂翁老夫子上款。

京1—2387
☆魏之璜、顧夢游、尚文　合書
扇面
　金箋。

京1—2349
☆孫慎行　秋窗讀書有懷詩扇面
　金箋。
　伯初茂才。

京1—1809
☆顧紹芳等　聯句詩扇面
　鷺汀，麟，姚涮，雉山。

京1—1989
臧懋循　書贈陳廷尉詩扇面
　金箋。
　三石上款。
　明人。

京1—2277
☆黃汝亨　壽玉翁七言詩扇面
　金箋。

京1—2731
☆葛應典、薛益、文震亨　三家
合書扇面
　金箋。精。

京1—2545
☆文震孟　臨蘭亭扇面
　金箋。

辛亥書。

京1—2551
☆文震孟　行書七律詩扇面
金箋。
季會上款。

京1—2775
☆藍瑛　行書七言詩扇面
白紙本。精。
方翁老祖台。

京1—2561
☆鍾惺　書詩扇面
金箋。
喜哉上款。

京1—3537
☆文柟　楷書七絕詩扇面
金箋。
癸巳。

京1—2560
☆曹學佺　行書待月詩扇面
白紙本。精。

京1—2344
☆高攀龍　楷書村居四時詩扇面
金箋。精。
春翁上款。

京1—3666
☆萬代尚　行書秋日雜詠詩扇面
金箋。
方山社長上款。

京1—2732
☆文震亨　紅梅詩扇面
白紙本。

京1—3223
朱容重　楷書舊作四首詩扇面
白紙本。
款：句容朱容重。鈐“朱氏子莊”。
廉士上款。“士”字補。

京1—3175
☆黃淳耀　楷書宴集三首扇面
金箋。
佑公解元上款。

京1—4371
☆顧大申　行書七言詩扇面
　金箋。
　丁酉。

京1—2850
☆侯峒曾　行書七言詩扇面
　金箋。

京1—3066
☆盧象昇　行書五言詩扇面
　金箋。
　憲翁劉老先生。

京1—1990
☆臧懋循　書秦淮論酒七言詩
扇面
　金箋。

　以上二級扇面。

一九八四年十一月十六日
故宮博物院

京1—695
黃公望 丹崖玉樹圖軸

紙本，淺絳。

無款印。

無款詩"霧閣雪窗縹緲間……"鈐"自家意思"白方。

張翥題。"一峰居士精神健……"

徐霖題。"金溪徐霖。"鈐"徐霖"、"用濟"。

壺中、筠菴題。

董其昌邊跋二：一云自文太宰家收得，爲子久畫之領袖；一云售與榆溪程中舍。

謝云七十以前早年作。

畫疑稍晚？

京1—693
黃公望 九峰雪霽圖軸

細絹本，水墨。

至正九年爲班彥功作。鈐"大癡"朱長、"黃氏子久"白方、"大癡道人"朱方。

八十一歲。

雲南省博物館《訪戴圖》亦爲是年畫，絹亦細絹。

京1—692
黃公望 天池石壁圖軸

絹本。

至正元年七十三歲作。鈐"黃公望印"、"黃子久氏"白、"一峰道人"朱。

柳貫題。

有"心遠堂"朱文印。"杜齋"印，爲謝氏印。

中多生筆，與《富春圖》接近。

京1—779
倪瓚 秋亭嘉樹軸

白宋紙本，水墨。

爲文伯賢良作。

右下角"白衣人"白方印。

詩塘吳寬題，末句"人間留影尚森森"，似是題竹，他處移來者。

謝云僞，楊云僞。

暮年衰老之筆，真。

後再觀，是僞本。

京1—713
吳鎮 溪山高隱軸

絹本，水墨。

款：梅花道人作。鈐“梅花盒”朱、“嘉興吳鎮仲圭書畫記”白。

有棠村印。

款後添。偽，清初？

京1—197

韓滉　文苑圖卷

絹本，設色。

有“集賢院御畫印”、“睿思東閣”朱文大印、“御書”朱。

右上雙龍方印，右下“宣”“龢”連珠印。

左上“宣”“和”連珠，與右下者不同。左下“政”“和”連珠印。

宋徽宗畫院摹本。

京1—314

揚無咎　四清圖卷

紙本，水墨。

乾道元年，爲范端伯作。

鈐“草玄之裔”朱、“逃禪”朱、“揚無咎印”白。

有“草玄之裔”朱文騎縫印，爲揚氏印。

有“嘉興吳鎮仲圭書畫記”、“嘉興吳璋伯顒圖書印”。

後柯九思和詩，至正元年書

於雲容閣。右下有“敬仲書印”朱方。

鈐“丹丘柯九思章”朱、“柯氏私印”白、“柯氏敬仲”朱、“雲容”白、“縕真齋”朱長。

京1—235

董源　瀟湘圖卷

絹本，設色。

董跋二段。

京1—243

崔白　寒雀圖卷

絹本，設色。

有“台州房務抵當庫記”印。賈氏天台老宅籍没之物。

“紹勛”印、史彌遠印。

京1—258

王詵　漁村小雪圖卷

絹本，設色。

右上雙龍方印，右下“宣”“龢”連珠。

左上角“宣”“和”，左下角“政”“龢”連珠印。

蘆葦葉用金綫提亮，柳梢上有金綫。

前黃絹隔水前有綠綾一小段。

京1—304

趙佶　雪江歸棹圖卷

　　絹本，設色。

　　右上"宣""龢"連珠印。

　　前書"雪江歸棹圖"，上鈐雙龍
方印。

　　左上"宣和"，左卜"大觀"，
拖尾"內府圖書之印"朱。

　　大觀庚寅蔡京題。

　　包首宋緙絲已換去。

京1—231

阮郜　閬苑女仙圖卷

　　絹本，設色。

　　用金淡渲。

　　是北宋末南宋初人之作。

　　無宣和璽印。

京1—303

趙佶　祥龍石圖卷

　　絹本，設色。

　　石上金書"祥龍"，徽宗自書。

　　款上鈐"御書"朱文水印。

　　有司印、"乾坤清玩"、"清和珍
玩"。

　　"宣和殿寶"大方，油印。

　　"天曆之寶"大方，水印。

　　可知"宣和殿寶"油印爲僞。

京1—565

宋佚名　百花圖卷

　　白紙本，水墨。

京1—335

趙伯驌　萬松金闕卷

　　絹本，設色。

　　趙孟頫題。

　　鈎石時筆頓挫較大，粗細變化
明顯。

　　坡角用金渲染。

京1—377

李嵩　貨郎圖卷

　　絹本，籠淡色。

　　"嘉定辛未，李從順男嵩畫。"

　　與畫史所載李從"訓"異。

京1—198

韓滉　五牛圖卷

　　皮紙本，設色。

　　末有"睿思東閣"朱文印，齊
印側切去，接另一紙，鈐"紹"

"興"連珠印。

至元廿八年趙孟頫題跋，云趙伯昂所贈。

趙又一題。

延祐元年三月十三日三題，云太子賜唐古台平章……

至正十二年孔克表跋。

金農等跋。

京1—228

胡瓌　卓歇圖卷

絹本，設色。

末二人坐氈上花紋邊緣一黑一紅，中有圖案，是波斯花紋，一人手執青瓷注子及注碗。

王時（本中）題。

京1—640

趙孟頫等　趙氏一門三竹卷

紙本。

趙孟頫

至治元年八月十二日。

管道昇

仲姬畫與淑瓊。鈐"管氏仲姬"。

有趙爲其改定處。

趙雍

款：仲穆。

都穆、周天球、王穉登等跋。

京1—298

梁師閔　蘆汀密雪卷

絹本，設色。

前隔水前有宋綠鷺雀綾，押"御書"葫蘆印。

右上雙龍方印，右下"宣""龢"連珠。

左上"大觀"，左下"宣和"。

後隔水拖尾間有"政和"印，又"內府書畫之印"。

趙巖跋。

又洪武八年文華堂題。

爲朱標代太祖書，文見太祖文集，文華堂爲太子讀書處。

京1—671

任仁發　出圉圖卷

絹本，設色。

陸勉引首。

前半爛去一段。至元庚辰作。

二十七歲。

一九八四年十一月十七日
故宮博物院

京1—760

王繹、倪瓚　合作楊竹西小像卷

紙本，水墨。

癸卯二月倪瓚補景。

至正二十二年壬寅鄭元祐題。

楊維楨題。

蘇大年《贊》，方格，小隸書，工整。右下鈐"蘇氏文印"朱文方印，上"太史氏"。恐非自書。

馬文璧、高淳題。

錢鼒題。倪宋之間，小楷。

静慧題。

席冒山人王逢題。

茅毅題。

海山仙館籤。

徐云非楊瑀，是楊謙字平山，號竹西。

前有一目，亦明人書。

京1—602

錢選　山居圖卷

紙本，設色。

滕用亨引首。鈐"隨時取中"、"滕用衡印"。

圖右上鈐"希世有"朱方。

小青緑，用泥金畫坡脚。

俞貞木行書《山居記》，洪武三十年。鈐"立菴"、"包山真逸"朱。

彭城劉敏題。

吳郡周傅。

□嘉言。

吳郡傅伯生。鈐"金沙漁隱"白。

吳郡徐範。

永嘉陳弓。

蘭亭後人。

會稽山人。

止安生。

南沙朱新。鈐"笠澤漁隱"。

吳淞周立。

吳門陸宗美。

翠屏叟。

吳門沈潛。

蕭規。

文江周岐鳳。

錢紳。

謝縉。鈐"孔昭"、"種玉生"。

吳郡張收。

芝山老人朱逢吉。鈐"朱昌貞印"白。

松石道人。

以上明初人題。

董其昌跋。

顧氏物。

京1—625

趙孟頫 水村圖卷

紙本，水墨。

大德六年十一月望日爲錢德鈞作。

四十九歲。

前有"錢德鈞父"半印。

鄧梄。款：覺非叟。

顧天祥。學趙。

陸祖允。

錢資深。（字原父，德鈞之子）

束從大。（有"束氏季博印"）

趙孟籲題。似子昂。

黃肖翁。

束南仲。學趙。

羅志仁。

錢重鼎（即德鈞）自書《水村隱居記》，延祐乙卯。

哲理野臺詩。印同。

延祐丙辰郭麟孫。

延祐己未陸祖宣。

大德七年錢重鼎《水村圖賦》。

林宏。

干文傳。學趙。

葉齊賢。

姚式。鈐"姚氏子敬"。

陸柱。

延祐丙辰龔璛《水村歌》。

王鈞。真定人。

延祐丁巳湯彌昌。

延祐二年錢重鼎《依綠軒記》。

束從周。（合肥人）

曹浚。

孫桂。

錢良佑。

俞日華。

束從虎。鈐"漢賢大夫子孫"朱。

湯彌昌《祝英臺近》。

龔璛。

姚式《讀水村隱居記歌》。

趙由儁。

延祐四年錢以道。自稱姪。

陸行直。學趙。

郭麟孫。

陸祖凱。

束巽之。

趙駿聲。

趙由祚。

趙由儁。

束復之。

束同之。

陸承孫。

陸繼善。

朱樸瑞。

至正七年徐關。

董其昌、陳繼儒、李日華、李永昌題。

京1—651

趙孟頫　幽篁戴勝圖卷

　絹本，設色。

　倪瓚跋，在綾上。

宣德壬子胡儼題。（在前）

永樂五年題。（在後）

京1—630

趙孟頫　秋郊飲馬卷

　絹本，設色。

　皇慶元年十一月作。

　四十八歲。

　鈐"縕""真"朱，連珠，"柯九思印"墨，白方。

　柯九思跋。

上海市

一九八五年四月四日
上海博物館

滬1—0351
☆沈周　雜花卷
　紙本，水墨。精。
　末有題，弘治乙卯。
　顧文彬題。
　僞，摹本。周之冕以後之畫。

滬1—0349
☆沈周　花果卷
　紙本，水墨。
　弘治甲寅，贈玉溪藏史。雜品
二十種。
　後有長題並跋十六行。
　永瑆題。
　吳湖帆物。
　謝云真；楊云不如上件。
　畫舊。優於上幅，然不敢必其
爲真跡。
　舊摹本。

滬1—0357
沈周　溪山雲靄圖卷
　紙本，水墨。
　孫克弘引首"溪山雲藹"。

　後另題有自跋十七行，弘治壬
戌過西山，宿僧樓，畫贈主僧。
　癸巳王百穀跋。壬寅瑑之璞跋。
　有"子儋"印，朱承爵舊藏。
　畫極粗率，不無可疑？
　僞。

滬1—0728
☆陳淳　花果卷
　紙本，水墨。精。
　嘉靖辛丑臘月泛鵝湖寫此。
　五十九歲。甲寅死。
　筆細碎，然是真。

滬1—0364
☆沈周　送別圖卷
　紙本，水墨。精。
　畫贈匏菴。
　後一紙，沈氏《奉和宿呂城韻》
一首。
　又弘治甲子吳寬題，言"丁巳
北上，承石田先生送至京口，途
中和余二詩並寫圖爲贈"云云。
　爲沈七十一歲之作。
　末正德丁卯七夕沈周又一詩，
時吳已逝，爲吳奭題者。
　鈐朱之赤印。

有翁嵩年藏印，又"蘿軒書畫"、"嵩年自賞"。

真而精。

滬1—0354

☆沈周　草菴紀遊圖卷

紙本，設色。精。

文徵明引首隸書"曲徑通幽"。

後《草菴紀遊詩引》：弘治十年八月十七日，余有役於城，來寓草菴……

趙同魯、癸亥九月十四陸南、楊循吉、傅日會（弘治辛酉）、祝允明、沈朴、周塤題，弘治十一年沈傑書《題草菴紀遊卷後》。

據《引》，沈氏入城宿於草菴，菴在南城，本名大雲庵，前有吉草菴，吳人譌爲結草菴，遂掩大雲之名云云。

真而精。

滬1—0371

☆沈周　西山紀遊圖卷

紙本，水墨。宋藏經紙，有"景德大藏"朱印。精。

後灑金箋自題，言題於墨興齋中云云。

後王鏊題。

真而精。上博石田諸卷中，此爲最精，故宮藏品亦無逾之者。

滬1—0356

沈周　吳中山水卷

紙本，設色。

畫本身無款，左下角有"啓南"小印。

另紙有弘治己未題，字亦硬而有做作意。

全畫鬆，筆墨無石田常見之骨氣，不無疑議。

滬1—0344

☆沈周　水村山塢圖卷

紙本，水墨。

鈐"有竹莊主人"朱方（沈印）。

前有"張則之"印、顧子山印。

後另紙題：弘治紀元八月畫於雙娥峯之僧寓。

六十二歲。

墨淡而平，間有未畫完處（船），亦未點苔。

真。

後另紙文徵明一題，大字法黃。（明作明）

滬1—0374

☆沈周　耕讀圖卷

紙本，設色。精。

粗細相間。

後另紙題七絕一首，大字。（徐公云可疑）

嘉靖戊午王穀祥、萬曆丁丑周天球跋。

真。

滬1—0309

杜瓊、劉珏、沈周　三家山水合卷

共五幅。

脱屣名區。鈐“杜瓊印”白。

芳園獨樂。鈐“沈氏啓南”朱。

頤養天和。鈐“鎦氏廷美”朱。

放歌林屋。鈐“鎦氏廷美”朱。

游心物表。無款，與第一幅相似。

壽徐有貞五十壽之作（據集中詩查出），殘册中五片。

畫均劣，然舊。

滬1—0742

☆陳淳　玉樓春色卷

紙本，設色。

花卉。

末款：道復復甫作。鈐“陳氏道復”白、“白陽山人”朱。

張鳳翼、周天球、王穉登、薛明益、强存仁、張夢錫題於畫上。

後杜大中、杜大綏、文從先、張夢錫題。

真。

滬1—0964

☆文嘉、錢穀、朱朗　藥草山房圖卷

紙本，淡設色。

嘉靖庚子至蔡叔品藥草山房，嘉與錢穀、朱朗合作云云。

後有長題。又文彭、陸芝、文嘉、彭年、沈大謨、周天球、石岳、錢穀、朱朗題詩，末周天球又一首。依成詩先後書之，標明第幾成。

後陳繼儒、李日華跋，言三見贗本矣云云。

有安氏印。

真而精。

楊文驄、釋智舷　書畫合卷

紙本，水墨。

丙辰二月爲無功社兄畫，吉州楊文驄。

萬曆四十四年，時年二十歲。

末配丙辰八月智舷書詩，亦無功上款。

當時得智舷書，配以此畫，加無功上款及丙辰年號。

書真。配以僞畫，松江派，是舊畫改款。

滬1—1560

☆沈士充　長江萬里圖卷

紙本，設色。

本色畫。戊辰款。

後有董其昌跋，云爲贈於高足蔣志和作。

又陳繼儒、楊文驄跋。

真。

滬1—1628

☆李流芳　松林高士圖卷

紙本，水墨。

戊午冬日畫於檀園慎娛室。

另紙陳繼儒跋。

真。

滬1—1694

☆張宏　狩獵圖卷

紙本，設色。

庚辰款。

程嘉燧　山水卷

紙本，水墨。

崇禎丁丑款。題：爲虞山先生作。

前有絳雲樓印。

徐公舊藏。

徐云僞。

滬1—1476

☆程嘉燧　山水卷

紙本，設色。

戊辰款。前下方鈐有“孟陽”朱長印。

六十四歲。

真。

後李流芳跋，僞。

滬1—1995

☆陳洪綬　花鳥卷

絹本，設色。

畫碧桃、菊花、牽牛。

無款，鈐一印。
佳。

滬1—1996
☆陳洪綬　雅集圖卷
紙本，水墨。
僧悔爲去病道人作。
左下角有"陶渚之印"白、"去病父"朱。
真而精。

滬1—1891
☆崔子忠　長白仙踪圖卷
絹本，設色。精。
"甲戌三秋，同里後學崔子忠奉教華翁太老師沐手謹圖。"
前甲戌中秋文震孟引首。
後有《白兔公記》，張延登撰，即華翁也；董其昌崇禎癸酉書。
真而精。

一九八五年四月五日
上海博物館

滬1—0566
☆文徵明　真賞齋圖卷
紙本，設色。精。
前引首李東陽書"真賞齋"三字，款"西涯"。鈐"賓之"朱方。手已抖顫。配入，矮於畫。
"嘉靖己酉秋，徵明爲華君中甫寫真賞齋圖，時年八十八。"鈐"文徵明印"白方。（明）
左下角鈐"徵仲父印"、"停雲館"二白方印。
後隸書《真賞齋銘》，嘉靖三十六年歲在丁巳四月既望，長洲文徵明著並書，時年八十有八。鈐"文徵明印"白、"衡山"朱方。
又楷書《真賞齋銘》，款：長洲文徵明著並書，嘉靖丁巳三月既望，時年八十有八。
豐坊楷書《真賞齋賦》，末款：嘉靖二十八年著。未題書人姓名。楷書有文意。徐、謝云是。
有"項德棻印"白、"遼西郡圖書印"朱長、"緯蕭草堂畫記"（前

隔水）。
真。

文徵明　溪山深秀圖卷
絹本，青綠。
前引首，僞王穀祥。
"弘治壬戌秋日，文璧製。"鈐"雁門世家"、"文徵明印"均白方。
"璧"字已自認其僞。
畫平而熟。明後期倣本。
後行書《新燕編》，真。

滬1—0878
☆陸治　元夜集飲圖卷
紙本，設色。
嘉靖丁未爲陸師道作。題：上元日陪涵峰（王守）諸君讌集衡翁太史宅，元洲學士命圖其勝云云。
左下角有"包山子"白方。
玄洲即師道也。時包山年五十。
後有文徵明、王守（涵峰）、彭年、王穀祥、文彭題。
劉恕、蔣祖詒、吳湖帆、潘博山藏。
入目。

滬1—0338

☆沈周、唐寅等　明四家真迹集錦合卷

第一段沈周漁隱圖

　　紙本，水墨。

　　款：丁亥四月。

　　成化三年，四十一歲。

　　畫極瘦硬，可疑。

☆第二段唐寅文會圖

　　正德己巳春日寫上守翁師相，門生唐寅。

　　鈐"唐寅私印"白方。

　　四十歲。

　　真而佳。右下竹石爲本色。

第三段文徵明有竹圖

　　右上隸書"有竹圖"。

　　左下題"長洲文徵明爲汝新先生寫"。

第四段仇英訪梅圖

　　紙本，設色。

　　真而極劣，草率應酬之作。

　均吳湖帆集成。間以文彭、祝允明、王鏊、豐坊書。

　惟唐寅是真，餘均不無疑議。

滬1—0553

☆文徵明　石湖清勝圖卷

　　紙本，設色。短卷。

　　"壬辰七月既望，徵明寫石湖清勝。"（明）

　　六十三歲。

　　後丁巳十月書《遊石湖》詩九首，小行書，佳。（明作明）

　　後接王穀祥、袁尊尼、文彭、陸安道、文嘉、王世貞、王世懋、張鳳翼、王原祁跋。據張題，此爲文氏畫贈張氏者，又請諸人續和。

　　細筆。精。

周臣　春遊閒眺圖卷

　　絹本，設色。

　　前文徵明行書引首。

　　末款：東邨周臣寫。

　　畫粗筆，似有謝時臣意，嘉靖以後之作。

　　添款，然畫可至嘉靖。

　　後文徵明大字詩，嘉靖甲寅。置而不論。

滬1—1032

☆文伯仁　朱氏七景圖卷

　　紙本，設色。

　　前萬曆辛卯沈明臣撰《朱氏七

景記》,行楷書。

一、静盦。"五峰文伯仁寫。"

二、壽梅。

三、葵軒。

四、玉洲。

五、青岡。

六、竹溪。

七、醉石。

真。

滬1—1023

☆文伯仁　秋山遊覽圖卷

紙本,設色。精。

嘉靖丙寅七月,五峰文伯仁寫。

乙亥三月莫是龍跋。又萬曆乙亥葉崑跋。

有石渠印。又有式古堂、李香雲藏印。

細筆。

真而精。

滬1—0968

☆文嘉　曲水園圖卷

紙本,水墨。精。

嘉靖己未爲董子元寫。其別業名曲水園。

王穀祥引首。

文彭、周光、周天球、文嘉、潘德元、魯治、彭年、黄姬水、顧聞題。

真而精。

滬1—1058

☆錢穀　溪山深秀圖卷

紙本,水墨。矮卷。

畫前右下有"錢穀之印"、"榮木軒"二印。

後另紙有錢氏長題,爲辛未歲作。

後王世貞跋。

真。

滬1—1158

☆孫克弘　春花圖卷

紙本,設色。

己卯春孟,華亭雪居弘寫於蒼雪菴。

真而劣。

滬1—0034(《中國古代書畫目録》爲0031)

☆王詵　煙江疊嶂圖卷

絹本,水墨。精。

後蘇軾《煙江疊嶂詩》,元祐三

年十二月十五日書。

後王詵和詩。

後又蘇軾詩，閏十二月。"晉卿作《煙江疊嶂圖》，僕爲作詩十四韻，而晉卿和之。語持（特）奇麗，因復次韻，非獨紀其詩畫之美，亦爲道其出處契闊之故……"

後王詵再和，元祐己巳正月。

均絹本。

謝氏本。

畫近王詵，與《漁村小雪》頗多近似之處，而筆尖細，微弱。

字是摹本。誤"特"爲"持"，是一鐵證。

滬1—1159

☆孫克弘　群芳競秀卷

紙本，設色。

款：乙酉春仲作。

莫如忠行書引首。

有石渠寶笈、御書房印。

本色畫。真而不佳。

周之冕　四時春色圖卷

紙本，設色。

萬曆己亥款。

俞季昌隸書引首。

款、印均不佳；畫劣甚。僞。

滬1—0872

☆陸治　花鳥卷

紙本，設色。長卷。

畫、詩相間。末署嘉靖壬寅款。

四十七歲。

滬1—1114

☆徐渭　擬鳶圖卷

紙本，水墨。精。

前引首自題圖名，款"天池"。下鈐"酬字堂印"。

"漱漢墨謔"畫款在前。畫一小兒放紙鳶。

末大字書王冕《放鳶詩》，後中字自和詩。

粗筆寫意。

真而精。

☆徐渭　花卉卷

紙本，水墨。精。

每花側小行書題詩二行。鈐"孺子"白長。

後宋獻等題，明末人。

騎縫有"湘管齋"朱方大印。

真而精，書畫均佳。

滬1—2543
☆李因　花鳥卷
綾本，水墨。
甲戌款。
崇禎七年，時年十九歲。
後有葛徵奇題。
可疑。

滬1—1081
周天球　蘭花卷☆
紙本，水墨。
乙酉四月作。後題詩一首。

滬1—2045
☆陳嘉言　花卉卷
紙本，設色。長卷。
崇禎癸酉作。
真。

滬1—1574
☆陳元素　蘭石卷
綾本，水墨。
盛茂燁補苔石。
末款：崇禎辛未作。
後書《蘭亭記》。
真而不佳。

丁雲鵬　武夷九曲圖卷
紙本，設色。
每景上有楷書題詩。無款。
鈐有丁氏印，是後添者。
舊畫添款加印。
後有舊人題，亦未言其爲丁
氏作。

滬1—2407
☆程邃　秋巖聳翠圖卷
紙本，水墨。
壬子在維揚，爲梅壑先生作。
真。

滬1—2640
☆戴本孝　三絶圖卷
紙本，水墨。二段。精
第一幅，丁卯六月。六十七歲。
第二幅，長幅。戊辰七月，再
畫贈勗微，以前幅爲鼠殘尚不忍
棄之也。
後有庚午戴移孝、劉鴻儀題，
均勗微上款。
真。

滬1—3327
☆禹之鼎　西齋圖卷

紙本，設色。精。
爲太倉吴公寫照。
梅村之子吴暻。

滬1—1975

☆項聖謨　林泉高逸圖卷
紙本，水墨。
爲魯魯山作。
真而劣，板。

一九八五年四月六日
上海博物館

滬1—2743

☆朱耷　臨沈周松柏同春卷

紙本，水墨。長卷。精。

自篆書引首，款"擔"。下鈐"八大山人"白、"何園"朱方，迎首鈐"懷古堂"白長。

松、柏、石、梧桐、椿樹。粗簡筆。

後有大字長題：沈周爲溪南吳君七十壽，正德丁卯八十三歲沈周作。壬午八大山人臨。

全段臨沈周詩及跋。

真而精。

滬1—2717

☆朱耷　魚鴨圖卷

紙本，水墨。長卷。精。

前下有"畫渚"朱長印。

己巳重陽，八大山人畫。八作〉〈。

六十四歲作。

後呂肯堂等跋。

真而精。

滬1—3154

☆石濤　西園雅集圖卷

紙本，設色。精。

前上鈐"恨古人不見大滌子極"白長。

無款。鈐有"大滌子"朱方、"大本堂若極"白方、"零丁老人"朱、"前身應畫師"朱五印。

末楷書《西園雅集記》。

畫極繁密。

滬1—2491

☆釋髡殘　山水卷

紙本，設色。精。

丙午長夏，爲繩其居士作，幽棲石道人。

後另紙大字書詩，末題：偶與繩其居士塗此卷，後綴此歌聊博……亦丙午歲作。

五十五歲。

似程正揆，石多方形，似程正揆加色。

真而精。

滬1—2440

☆釋弘仁　山水卷

紙本，水墨、設色。三段。精。

第一幅倣倪。丙申作。

第二幅倣黃。

第三幅倣王蒙。精。

湯燕生跋。

張九如題，言爲香士作最多，體最備，裝潢成卷，爲之題首云云。

真。

觀此益信《黃山圖》跋眞畫僞。

滬1—2446

☆釋弘仁　畫禪卷

紙本，設色。長卷。

倣黃大癡。無款，書"丁酉"二字，鈐"弘仁"圓朱。

何紹基引首。

乾隆辛丑奚岡題。

真。

滬1—2448

☆釋弘仁　倣黃大癡山水卷

紙本，淺絳。精。

郭轍引首。改題"子久筆意圖"。

末七絕一首，款：弘仁。鈐"弘仁"圓朱、"漸江"白方二小印。

真而精。

滬1—2444

☆釋弘仁　桐皁圖卷

紙本，水墨。精。

款：曩爲無波居士圖《桐皁圖》，今復爲之……

真而精。

滬1—2573

☆龔賢　江村圖卷

紙本，水墨。精。

壬戌秋，爲許頤民作。

己巳死。

真，至精之品。

滬1—2574

☆龔賢　山水八景卷

紙本，設色。冊改卷。精。

前自書引首"風骨珊珊"。

有淡著色者。畫本身無款，鈐印。

末另紙有甲子秋深題。

真而精。

滬1—3551

☆華嵒　松石清陰卷

紙本，設色、水墨。

壬子九月寫。

狄平子引首。

石上有淺色。大筆。

真而精。

滬1—4077

☆羅聘　梅花六段卷

紙本，設色。冊改卷。

内一開款：金牛山人。

丁酉獻歲之二日補作調羹消息圖，奉耇堂大人……

蔣士銓對題。

滬1—3879

☆鄭燮　蘭花竹石卷

紙本，水墨。真而 精 。

"乾隆二十七年花朝寫於揚州。"

後又題：爲素鞠主人作。亦滿人也。

後有甲申春永忠題，云"知音遠相訪，贈此爲慰勞……"

真而精。

吳宏　倣仇英山水卷

紙本，設色。

末有壬子款。

似仇英山水，畫甚精。

舊畫，款不真；畫與吳宏無涉。

滬1—2619

☆葉欣　梅花流泉圖卷

紙本，設色。 精 。

畫松、梅、流泉。

戊子春三月，葉欣寫。

款處側看有反光，疑添款。印是真。

真。

滬1—2618

☆葉欣　山水卷

紙本，設色。

戊子三月。

與前卷同出一手。

圖章相同，而款字與前卷微不同。

滬1—3212

☆吳宏　小遠歌圖卷

紙本，淡設色。

黃濤、紀映鍾題，言小遠歌者，贈吳宏之作也。

滬1—2527

☆查士標　山水卷

紙本，水墨。長卷。精。
康熙庚午作。題中言倣黄鶴。
改題"黄鶴遺規"。

滬1—4307
錢杜　輞川圖卷
　紙本，淡設色。
　道光壬辰六月，爲芥航作。

滬1—3740
☆蔡嘉　春江疊嶂圖卷
　紙本，設色。精。
　丁酉秋月，南徐蔡嘉。
　真而精。

滬1—2947
☆王翬　六境圖卷
　紙本，設色。
　畫宋犖歷官之處。
　潞亭。無款，鈐二印。隔水宋
犖書。
　鵲華秋色堂。
　煙江疊嶂堂。
　滄浪亭。
　每段前篆書題，末鈐二印。《滄
浪亭》一幅有名款。
　末有龐萊臣録宋犖《記》，言

今歲王石谷作六境圖云云。款庚
辰，則爲石谷六十九歲也。
　只存四段，缺二段。
　精品。

滬1—3011
☆惲壽平　山水卷
　紙本，水墨。小袖卷。二段。精。
　庚戌三十八歲作。
　王原祁引首不佳。
　真。

滬1—3034
☆惲壽平、王翬　山水合卷
　紙本，水墨。精。
　惲畫，乙丑臘月題。
　五十二歲。
　王翬倣曹知白西林禪室圖卷。
　王翬山水"供君此地安漁艇……"
　四十餘歲?
　以上三幅合卷。

滬1—2837
☆王武　花卉卷
　紙本，水墨。
　丁巳六月二日坐雨擷芳亭作。
　真。

滬1—2985

☆吳歷　耦溪會琴圖卷

　　紙本，水墨。精。

　　王時敏引首隸書四字。

　　無年款。言倣陳石民會琴，因作此圖云云。

　　右下鈐"吳歷之印"白、"漁山子"朱二印。

　　有乾隆時張棟等題。

　　真而精。

滬1—2983

☆吳歷　白傅濚江圖卷

　　紙本，水墨。精。

　　前橫書"白傅濚江圖"五字。

　　末有二題。前一題無年款，鈐"桃花居士"朱長印。後一題：辛酉七月贈許青嶼，留別之作。

　　五十歲。

　　真而精。

滬1—4523

☆虛谷　花卉卷

　　絹本，設色。精。

　　爲子餘太守作。

以下爲二級品

沈周　江山漁樂圖卷

　　綾本，淡設色。

　　僞而劣。

沈周　倣梅道人山水卷

　　紙本，水墨。

　　周天球引首，萬曆庚寅。

　　大粗筆。

　　僞。

　　後吳寬成化三年題，文徵明題，均僞。

　　又文從簡一題。

沈周、吳寬　書畫合璧卷

　　紙本。

　　沈周墨牡丹，吳寬詩。

　　均僞。明後期倣造。

沈周　採菱圖卷

　　紙本，設色。

　　"採菱圖。沈周寫贈惟德先生。"

　　僞。

　　祝允明、文徵明題，亦僞。

沈周　江雲溪月圖卷

紙本，水墨。

僞劣。

滬1—0365

沈周、孫克弘　白菜合璧卷☆

　紙本。

　張風引首，"簡易高人意"，戊申冬。

　前沈長題，後一水墨菜，均僞。

　後一菜孫克弘雙鈎作。二者在一紙。

沈周　牧牛圖卷

　紙本，水墨。

　弘治丙辰款。

　僞。

　後一文徵明題是真，當是配以僞畫。

　據文題，其前原尚有祝題。

沈周　瀟湘白雲圖卷

　紙本，水墨。

　右下角有啓南印。

　有麓雲樓印。

　僞。

　後配入吳寬書張來儀《楚江清曉圖詩》，却是真跡。

☆沈周　江南風景圖卷

　紙本，淡設色。

　前徐霖引首書"天機流動"四大行書字。

　畫無款，末鈐二印。

　風格近似而平。疑。

　是舊做本。

　後吳寬跋，言沈寄來十畫云云，真。

　疑畫是抽換。

沈周　西山遊詠卷

　紙本，淺設色。

　另紙題云"同膚菴克成過西山……"

　僞。

　王穀祥引首，亦僞。

沈周　吳江圖卷

　紙本，水墨。

　即西山紀遊之稿，另寫一跋……

　僞劣。

沈周　山水卷

　紙本，淡設色。

　粗筆。

　僞。後一題尤劣。

沈周　五真園亭圖卷

紙本，設色。

前周瑛引首，學陳白沙字。

灑金箋，舊紙。

畫是舊人所作，是明中期，然不真。

前林俊成化丁未《記》爲錄文。後接道光人題。

滬1—2120

☆沈周　忠孝堂圖卷

絹本，設色。

姚綬引首。

成化十七年周鼎書《忠孝堂記》，真。

又成化二十二年姚公綬書《忠孝堂記》，真。

又成化十七年張錫《忠孝堂序》。

成化十七年朱應祥題。

朱祚、馬愈、錢源、吕蕚、王淮、姚淵之、陳暹、吳昂、徐𤲬、張玕。

是明中期，加僞沈周印。

改明人無款，入目。

一九八五年四月八日
上海博物館

滬1—0347
☆沈周　楊花圖卷
　紙本，水墨。
　前文謙光引首"滿目陽春"四字。有張則之印。
　前一題，云畫張小山詠花詞意，"傍朱簾，垂垂欲下，依前被，風扶起。"鈐"啓南"朱、"石田"白二印。
　後題詠柳花，言與野航同賦（朱存理）。"庚戌四月八日，沈周。"下鈐"沈氏啓南"朱方。
　後又題七律一首，言是日餘興，復製此篇云云，周再題。鈐一印。
　文壁、陳琦、唐寅、楊循吉、文嘉、陸治、姜紹書、張孝思等題詩。
　真。未入精。

滬1—1893
☆崔子忠　伏生授經圖軸
　粗絹本，設色。精。
　海上崔子忠爲黃老先生畫。鈐

"子忠之印"白。
　真而精。

滬1—1894
☆崔子忠　雲中玉女圖軸
　綾本，設色。精。
　高士奇題，康熙庚戌。
　真而精。

滬1—1514
☆曾鯨、張翀　侯峒曾小像軸
　絹本，設色。精。
　"崇禎丁丑新秋，張翀置景。"
　莆中曾鯨寫照。
　詩塘文震亨題。
　真而精。

滬1—0706
☆蔡世新　王陽明小像軸
　紙本，設色。

滬1—2010
☆陳洪綬　蓮石軸
　紙本，水墨。精。
　贈□功盟大弟。
　真而精。
　已印過。

滬1—2002

☆陳洪綬　高士圖軸

綾本，設色。精。

"洪綬寫侣瑞趾社盟兄。"

一人坐石上。

真而精。

滬1—2006

☆陳洪綬　寫意薰籠圖軸

綾本，設色。精。

款：洪綬。

一女臥薰籠上，一小女執扇……

右上一鸚鵡。

真而精。

滬1—3814

☆高翔　山水册

紙本，水墨。十二開，橫幅。精。

金農題。

末另紙有款：乙巳冬作，寫於五嶽草堂。

後張鏐跋。

佳。

滬1—3129

石濤　溪南八景圖册

紙本，設色。八開。

何紹基、戴熙題首。

孫枝蔚題。

末龐萊臣跋，言四幅煅去，張大千補。

清溪涵月、東疇綠遶、山泉春漲、西隴藏雲。庚辰上元前二日青蓮閣。以上爲原作。

梅溪草堂、南山翠屏、竹塢鳳鳴、祖祠喬木。以上張大千補。

四真入精品，八幅全入目。

滬1—2304

☆王鑑　山水册

紙本，設色。十二開，大册，直幅。精。

後壬寅嘉平月題，言臨陳明卿本，贈文庶。

六十五歲。

即《小中見大》册之臨本。

真而精。

滬1—2945

☆王翬　山水册

紙本。十二開，直幅。精。

無年款，約六十餘歲作。

真而精。

滬1—2905
☆王翬　擬宋元諸家册
　絹本、紙本，水墨、設色均
有。二十一開。精。
　王時敏隸書題"小中現大"
四字。
　後一題癸未款，言壬子歲畫。
　間有惲對題。
　有安儀周藏印。

滬1—3662
☆汪士慎　花卉册
　絹本，水墨。十六開。
　真。

滬1—4084
☆羅聘　雜畫册
　紙本，設色。十開，橫幅。精。
　山水、花卉、人物均有。

滬1—2620
☆葉欣　山水册
　紙本，設色。十開，方幅，小册。
　"丁酉八月寫，上仲翁老先
生，晚學葉欣。"鈐"葉欣之印"、
"榮木"。
　末萬代尚題，亦丁酉爲仲翁題。

滬1—2494
☆釋髡殘　山水精品册
　紙本，水墨、設色。直幅，十
開。精。
　庚戌梅雨作。
　末紙題：庚戌嘉平似磴先居士。

滬1—1666
☆卞文瑜　山水册
　高麗箋本，設色。六開。
　庚辰作。
　真。

滬1—3658
☆汪士慎　詩畫合璧册
　紙本，水墨。直幅。
　前行、楷書，後畫十二開。
　真而佳。

滬1—1658
☆李流芳　山水花卉册
　灑金箋，水墨。精。
　原十八幅，殘存十二幅。

滬1—2635
☆戴本孝　華岳十二景册
　紙本，水墨、設色。十二開，

直幅。精。

"戊申夏五望，本孝識。"

末戊申九月題。

有戴培之藏印。

畫精，設色尤精。

滬1—3037

☆惲壽平　花卉册

絹本，設色。八開，直幅。精。

丙寅小春作。

對題紙本。惲題，張英再題。

內牡丹一幅極佳。

滬1—2275

☆蕭雲從　山水册

紙本，設色。十開。精。

"甲午新秋，爲子翁老社台畫，蕭雲從。"

五十九歲作。

內有似漸江者。

真而精。

滬1—2724

☆朱耷　雜畫册

紙本，水墨。十二開。精。

鈐"裰堂"白長。﹥＜大……

末二開自題。六十、七十之

間作。

後又書《臨河叙》。款：癸酉五月廿日更臨一過。

又癸酉五月臨褚河南書。

共一十六幅，爲舜老詞翁。

真而精。

滬1—1724

☆邵彌　山水册

絹本，設色。十開。

庚辰陽月畫於長水龕。

有虛齋藏印。

真。

滬1—1028

☆文伯仁　金陵十八景册

紙本，設色。十八開。精。

"隆慶壬申端午，五峰文伯仁寫金陵古今名勝共十八景。"

後鄭郊跋。

內府裝。有淳化軒大印、乾隆印。

下鈐二小印。

真而精。

滬1—0313

☆孫龍　雜畫册

絹本, 設色。十二開, 方幅。精。

對題姚公綬。

欽賜"崆峒遺跡"方印。

有于思泊藏印。

滬1—1359

☆董其昌　山水冊

　　紙本, 設色。八開。精。

　　"庚申十月寫未竟, 乙丑九月續成之。玄宰。"

　　"乙丑九月自寶華山莊還, 舟中寫小景八幅, 似遜之老親家請正。玄宰。"

　　真而精。

滬1—2569

☆龔賢　山水冊

　　紙本, 水墨。二十四幅。精。

　　"丙辰三月, 半畝賢。"

　　"丙辰初夏……"

　　真而精。

滬1—1626

☆李流芳　吳中十景冊

　　金箋, 設色。十開。精。

　　自對題。內一題丁巳九月作, 贈程孟陽者。

內一開錢牧齋題, 已挖去款識。

又一開亦錢書。

滬1—2682

☆梅清　黃山十九景冊

　　紙本, 水墨、設色。橫幅, 推篷, 十九開。精。

　　七十一歲作。

滬1—0366

☆沈周　兩江名勝圖冊

　　絹本, 設色。十開, 直幅。

　　粗筆。畫上無款印。

　　每幅對題, 沈周、文嘉、俞允文、王穉登、殷都、明臣、王世貞等詩, 均真。

　　末俞允文題, 言元美要其題之云云。

　　又王世貞跋, 言爲沈石田作。

　　內數幅似, 其餘多不似。

　　是舊人畫, 沈等題。

滬1—0438

☆郭詡　畫冊

　　紙本, 設色。十一開, 橫幅。

　　弘治癸亥冬十二月廿四日作。

　　鈐"仁弘"、"夢徐亭"二大朱

文印。

真而精。

滬1—0367

☆沈周　倣古山水册

絹本，設色。十二開。

紙本自對題。

末董其昌己未三月題，推爲真跡，言倣趙千里云云。

畫平板，字故作瘦硬，筆筆矜持，必僞無疑。雖董題亦不能救也。然紙墨年代在嘉靖時，甚至可到正德，即同時或稍後人所作。

一九八五年四月九日
上海博物館

滬1—1355

☆董其昌　畫禪室小景册

紙本，水墨。四開。精。

第二開畫爲羅紋紙。鈐"董氏家藏"白文小印。

自對題。末幅對題戊午款。

吳湖帆題爲天下第一，每幅有題，極爲可厭。

綾裱，或是明末清初舊裱。

真。

滬1—0892

☆陸治　臨王履華山圖册

絹本，設色。橫幅，推篷。四册。

首册王世貞書《華山圖記》及各遊記、詩。

莫是龍、周天球、俞允文等題。

末王世貞題，云倩陸治爲之摹王履華山圖，倩諸人爲之書記。

前陳鎏書引首。

第三册有申時行。

萬曆元年俞允文跋，言王氏倩陸氏摹之云云。王畫藏太倉

武氏。

又周天球、莫是龍跋。

萬曆甲戌陸治題。

真。

滬1—0281

☆王履　華山圖册

紙本，設色。十一開，橫幅，推篷。精。

金冬心題籤，丁丑款。

抱獨老人書《畫楷叙》。

洪武十六年九月疇叟《遊華山圖記詩叙》，五十二歲作。

小行書《重爲華山圖序》及詩，亦自書。

又自書詩，未完。

滬1—1385

☆董其昌　小景册

紙本，水墨、設色。六開，直幅。

書畫合璧册。

真而佳。

滬1—1386

☆董其昌　倣古册

紙本，水墨。八開，直幅。

無紀年。

自對題。

對紙舊黃紙。

《寶笈重編》著録。

滬1—1971

☆項聖謨　山水册

紙本，水墨。八開。精。

無年款。

那興阿等對題。

真。

滬1—1974

☆項聖謨　花果册

紙本，設色。精。

那興阿（允東）對題。

真。

滬1—3371

☆高其佩　指頭畫册

紙本，水墨。十開。精。

無款。鈐"指頭化身"、"鐵嶺冷漢子指頭生活"白方、"高其佩指頭畫"朱、"韋之"朱方。

錢杜題。

真。

滬1—2566

☆龔賢　山水册

紙本，水墨。十二開，橫幅。精。

"此册自戊申初夏發軔，至己酉暮春卒業，留爲笥中之藏，勿似米家石出諸袖中，爲人攫去也。清凉山下半畝居人龔賢誌，計十二幅。"

瞿安對題。

袁勵準題籤。

泰州宮氏藏。

真。

滬1—3126

☆石濤　山水花卉册

紙本，水墨、設色。十二開，直幅。精。

内一墨蘭，題：己卯二月，大滌堂下。

真。

滬1—3122

☆石濤　花卉册

紙本，設色、水墨。十二開，直幅。精。

甲戌花朝。

末幅題：偶得十二紙，即正易

庵年先生。

滬1—0439

☆郭詡　雜畫册

　　紙本，設色。八開，橫幅。精。

　　山水、草蟲、花卉。

　　鈐"郭仁弘私印"朱長、"甡啓私印"朱。

　　真。

滬1—2725

☆朱耷　雜畫册

　　紙本，水墨。直幅，八開。精。

　　山水二開，餘花鳥。八作〉〈。

　　內一山水，題：甲戌閏五月之既望，雨，坐居敬堂爲作此圖。

　　末吳昌碩題。

　　真。

滬1—2447

☆釋弘仁　山水册

　　紙本，設色、水墨。直幅，墨、色各六開。精。

　　無年款。

　　內彩色者極奇，首一開尤不似，然紙幅全同，只能承認其爲真。餘設色爲本色。

滬1—3770

☆金農　雜畫册

　　紙本，設色。十二開。精。

　　內一幅款乾隆二十四年。

　　又一幅極拙，如小兒畫，當是的筆。

　　真。

滬1—2636

☆戴本孝、傅山　書畫合册

　　紙本，設色。十二開，方幅。精。

　　款：戊午秋初作。五十八歲。

　　傅青主對題，年七十三。

滬1—1364

☆董其昌　倣古山水册

　　高麗箋，設色。十開。大册，直幅。精。

　　自對題。皮紙。內一幅甲子元旦款。

　　末題：余自丁丑館陸文定公，偶一爲之，昨年二十三歲，今七十九矣，畫臘幾六十年云云……癸酉子月七十九歲題。

　　真。

文徵明　花卉册

紙本，水墨。十開，橫幅。

嘉靖戊申六月，爲補菴作。

僞。

滬1—0414

☆史忠　癡翁三絕册

紙本，水墨、設色。十二開，橫幅。精。

雜畫。自對題。無年款。

黃丕烈跋。

真。

滬1—0588

☆文徵明　瀟湘八景册

絹本，水墨。八開，橫幅。

自題。又彭年題。每幅一題。

畫平淡。

疑？

滬1—0442

☆吳偉　山水人物册

灑金箋，水墨。八開，橫幅。

鈐"吳偉"朱方。

後填款"小仙"二字。

畫是成、弘間作，然是加印、加款，是當時倣本。

滬1—2495

☆釋髡殘　山水册

紙本，設色。十開，小册。精。

真。

滬1—2302

☆王鑑　倣古山水册

紙本，設色、水墨。十開，直幅。精。

壬寅新秋倣古十幀於染香庵。六十五歲。

真。

一九八五年四月十日
上海博物館

滬1—1987

☆陳洪綬　花鳥册

　絹本，設色。十開，直幅。

　時癸酉暮春，溪山老蓮洪綬寫。

　畫細而板，綫無起止頓挫，字矜持，或是早年所致？

　内水仙、菊花二幅尤板滯。款著意而滯，似摹者。

　早期倣本？

　謝云入目。

滬1—0965

☆文嘉　二洞紀遊圖册

　紙本，水墨。十開，對開直幅改方。精。

　華雲書遊宜興二洞詩序，庚寅款，題於補菴。

　華補菴是華雲，不是華夏。

　癸丑袁尊尼書遊二洞記。

　文嘉、文彭、周天球跋。

　又文嘉、周天球三十七年後萬曆丙戌再題。

　又萬曆己丑王穉登題。

　甲辰文嘉跋，言嘉靖己丑與袁永之遊，後十六年甲辰始畫成册云云。

　張鳳翼、文震孟、張納陛等跋。

　真。

滬1—0732

陳淳　花卉册

　紙本，水墨。横幅，推篷，二十開。

　文彭引首。戴熙籤。

　戴熙跋。

　畫弱。舊倣。

　嘉靖甲辰春，衙復。道作“衙”。晚年不如此，而甲辰爲其逝世之年。必僞。

滬1—1358

☆董其昌　秋興八景册

　紙本，設色。八開。精。

　前曾鯨畫董其昌小像，項聖謨補景，絹本，淡設色。

　庚申九月作。

　吳榮光對題。

　下角鈐“男祖原珍藏”朱方，孔廣陶印。

　董畫中至精之品。

滬1—0413

☆史忠　憶別圖册

紙本，淡設色。八開，直幅。

追憶與所養妓女王秀峰交往之作。如漫畫，各繫一題、一詞。李澤民題。

畫劣甚。

弘治己未至癸亥間自題。

真而劣。字、詩、詞、題頭均惡札。

入目。

滬1—2677

☆梅清　沚水紀遊册

紙本，設色。十二開，直幅對開改橫册。

壬申四月偶遊沚水，寫爲格思老年道翁教之。鈐“臣清”、“瞿山”二半圓連珠印。

七十歲。

內二通粗筆，少見。餘本色。

真。

入目。

滬1—2683

☆梅清　山水册

紙本，設色。十開，直幅改横册。

甲戌閏五月，時年七十有二。

街南上款。

真，平平。

入目。

滬1—2394

☆金俊明　梅花册

紙本，水墨。十二開，橫幅。精。

松竹梅均有，紙白版新。

己酉重陽，賜雪凡。

吳湖帆物。

真而佳。

滬1—3365

☆高其佩　人物册

紙本，水墨。十二開，直幅對開改横册。

畫鍾馗等人物。

真。平淡，不够精。

滬1—3047

☆惲壽平　花鳥草蟲雜畫册

絹本，設色。十二開。精。

真。

再看，是代筆。

設色極精，惟內一柳鴉微弱，

然款字過於工麗。可疑?

滬1—2847
☆王武 花卉冊
　紙本，設色。直幅改橫幅，十二開。精。
　無年款。爲齊祖表兄作。
　真而佳。

滬1—3654
☆汪士慎 梅花冊
　紙本，水墨。十二開，橫幅。
　雍正八年作。
　前二開甚佳，後每況愈下。
　入目。

滬1—3636
☆高鳳翰 梅花冊
　紙本，水墨、設色。八開，橫幅。
　末書：乾隆丁卯，檢付姪輩之善裱者……
　真而不佳。

滬1—3763
☆金農 梅花圖冊
　紙本，水墨。二十二幅。精。

乾隆丁丑七十一歲作。
　末：乾隆二十二年二月五日畫梅花二十二幅，杭人金農記。
　畫多清麗可翫。偶有三數幅濃墨粗幹之敗筆。
　款真，畫是代筆。

滬1—1928
☆倪元璐 山水花卉冊
　綾本，水墨。方幅，連自對題，橫幅。精。
　"己卯上元寫似平遠老公祖粲。元璐。"
　粗筆寫意。
　真。

滬1—1169
☆孫克弘 花鳥冊
　紙本，設色。十六開，橫幅。精。
　孫克弘自書引首。
　後自跋贈張山人。
　又陸樹聲題，時年八十七歲。
　真。

滬1—0328
☆姚綬 三絕冊
　紙本，設色、水墨。十八開。精。

前自題"心賞冊引",弘治七年題。言思與古吴葉君濟寬共評品之云云。

末題甲寅款,自題七十有三云云。

真。

滬1—2624

☆葉欣　山水冊

紙本,淡設色。八開,橫幅,小冊。精。

無款,鈐"榮木"小印。

真而佳。

徐光啓　農政全書稿冊

紙本。

綠格或紅格紙上書。

末有口繽曾題,云其外曾祖徐光啓農書草稿,爲其四世孫向若持來,擇其塗改無多、易於成誦者裝潢成冊云云。

真。

資料文獻。

滬1—4515

☆虚谷　山水冊

紙本,設色。十二開,橫幅。

小冊。精。

癸未大寒。

畫別緻。筆觸甚佳,如塞尚筆法。

真。

滬1—4520

☆虚谷　花卉冊

紙本,設色。十開,方幅。精。

光緒乙未七十三歲作。

真而佳。

滬1—4514

☆虚谷　山水花卉冊

紙本,設色。十二開,橫幅。精。

庚辰、辛巳作。

真而佳。

滬1—4495
滬1—4496
滬1—4497

☆任熊　山水人物冊

紙本,設色。橫幅。三冊。

畫古賢故實,各繫以題。

末趙叔孺題,言三十五頁,當時姚大梅出題命之畫。

不如《十萬圖》遠甚。

内一册入精，餘入目。

滬1—2948

☆王翬　重江疊嶂圖卷

紙本，設色。長卷。精。

題：上元甲子結夏秦淮，倣董、巨、華原，間以燕文貴，三閱月而就云云。

乾隆題“國朝第一卷，王翬第一卷”。

卷中乾隆又題。

有“寶笈重編”、養心殿印。

全部親筆，無年款，似六十五歲到七十歲間作。

至精之品。

滬1—0307

☆杜瓊　南邨別墅圖册

紙本，設色、水墨。十開。精。

前周鼎題引首。

末正統癸亥杜瓊題，言少遊南邨先生之門云云。並録其詩，爲其子紀南持去云云。

正統八年（1443），四十八歲。

陶九成建文初尚在世（1402年以前）。杜瓊（1396—1474），洪武二十九年（1396）生。

又吳寬成化辛丑（十七，1481）爲九成之子紀南題。又楊循吉題，字亦是早年，波磔遠出，不似晚年謹飭。

末董其昌題，時在楊龍友處。

天啓甲子朱泰禎、崇禎己巳李日華跋。

據此則杜瓊爲九成弟子，則現傳二人之生卒年需重新考慮。

真。

成化辛丑（1481），去建文初已近八十年，陶九成之子紀南應在八十歲以上，可疑？

仇英　畫扇册

泥金箋。十六開。

虛齋物。

內定六開爲真（內一幅仍爲僞，徐云真），二幅謝、楊云真（實僞），餘均認爲僞。內五幅真者甚佳。二幅謝云真、徐云僞者中，一幅細筆者甚佳，然細看，仍不是仇作。

真者實只五幅。

一九八五年四月十一日
上海博物館

滬1—0151

☆趙孟頫　行書歸田賦卷

紙本。

大德六年（四十九歲）八月廿有二日作。下缺，是割去者。

無款印。

字稍硬，其捺重，尚存學趙構遺跡。此件是真，但不佳。

徐云非趙字，是別一學趙者，割去尾款。

再閱。是別一元人作，割去尾款。筆使轉多有未活處，字亦矜持。郭畀等書可至此境。

滬1—0031（《中國古代書畫目錄》爲0034）

☆蘇軾　祭黃幾道文卷

紙本，似是粉紙。精。

元祐二年書。

"黃氏家藏"朱方、"珍祕"長朱、"黃仁儉圖書"朱長方，均宋水印。

癸卯董其昌題。

笪重光、王鴻緒題。

真。

滬1—0039（《中國古代書畫目錄》爲0040）

☆趙佶　楷書千字文卷

紙本，方格。精。

鈐"長樂未央"白方、"雪□堂"白方。

"崇寧甲申歲，宣和殿書。賜童貫。"

"賜童貫"三字另行，爲後加。

真。

滬1—0001

王羲之　上虞帖卷

紙本。

本帖上方有"集賢院御書印"墨印二。

雙鈎。

前梁清標籤僞。前後隔水、拖尾押印及騎縫印均真。印與字相連，月白籤亦是真，應即是宣和藏原本。然字是雙鈎，且甚劣，非唐人。當即宋人鈎摹，宣和所收之僞物也。

滬1—0002

☆王獻之　鴨頭丸帖卷

絹本。精。

書二行。右下爲宣和，左上政和，左下宣和。

王肯堂、董其昌跋。

前後黃絹隔水。前鈐雙龍圓印。

前紙有"紹興"騎縫印。後鈐乾卦圓印、"德壽"連珠，朱、"奉華堂印"朱方。三印上下相重爲一行。此紙高出本幅，是後配入者。

或是唐摹本，不然即北宋摹，非雙鈎。

後紙紹興庚申復古殿書，是後配入者。

滬1—0014

☆高閑　草書千字文卷

紙本。精。

後洪武丁卯林佑跋。

接縫鈐"其子之裔"朱方。

末有"喬氏簪成"方墨印、"喬氏真賞"朱方。

紙是宋紙，非唐紙。

是宋人書，必非唐人。

最高古印爲喬簪成。

滬1—0041（《中國古代書畫目錄》爲0042）

☆趙構　真草千字文卷

絹本。

真、草相間。

末題"賜思溫"三字。上鈐"御書"朱文大印。

末另紙有一題，言虞伯施書翰之絕云云；又云闕筆"民""淵"二字云云。無印記。

又俞友仁、錢宰等跋。

末項子京跋：萬曆七年，仲兄少溪授於汴弟珍藏。

此卷字劣於高宗，亦無高宗印記，或是孝宗歟？

滬1—0032（《中國古代書畫目錄》爲0035）

☆蘇軾　行書答謝民師書卷

紙本。精。

首殘。自文中移一"軾"字，以充全卷。

接縫鈐"紹""興"二印。

後萬曆丁未婁堅補書前半段並題。

又陳繼儒題，董其昌題。

真。

滬1—0055

☆吳琚　行書五帖卷

紙本。精。

第一通竹紙，第二至四通皮紙。

内四通有"雲壑"朱文大方印。

末一通爲《天馬賦》殘片二行。

趙懷玉藏，王文治等爲之題。

道光十六年羅天池三十二歲題。

真。

滬1—0013

☆懷素　草書苦筍帖卷

絹本。精。

上鈐宣、政、紹興諸印，均僞。

右上角有"台州市房務抵當庫記"朱印，只存"庫記"二字。

"及"字及"筍"字之牽絲似弱，"遝"字之走之彎處差。

疑是雙鈎間以臨寫？

滬1—0078

☆趙孟堅　自書詩卷

紙本。精。

《送上馬嬌圖與賈秋壑》等詩。

寶祐甲寅書，用吳昇玉簪筆書。

後趙孟葆丙辰跋，"弟蘭室趙孟葆茂叔謹書"。

蘇大年題，鈐"趙郡蘇大年昌齡"白方、"耕讀軒主人"朱方。

後二題無款，内一題宣德壬子，誤題孟葆爲孟薦。

真。

滬1—0033（《中國古代書畫目錄》爲0036）

☆黄庭堅　行書華嚴疏卷

花綾本。精。

行草書。

真而佳。破碎已甚。

張即之　楷書杜詩卷

紙本。

大字，每行二字。

臨寫。其賊毫用小筆描出，是臨摹本。

滬1—0059

☆南宋乾道六年王佐告身卷

花綾本。精。

末有虞允文、王炎、梁克家、胡沂署款。

末員外郎爲張栻，主管院□蒼舒，均籤字。

滬1—0066

☆葛長庚　書仙廬峰六詠卷

紙本。精。

前書"奉題仙廬峰六詠，紫清白玉蟾。"

書尖筆，有蔡京意。

與故宮一本不同，是另一人書，然是南宋人。

滬1—0072

☆魏了翁　文向帖卷

竹紙本。精。

花箋，刮去花。

末至治元年牟應龍跋。

後趙孟頫一題，言唯牟兄最知源委，故於跋尾尤得其意。拜觀之餘，重題其後云云。

龔璛二跋，顧文琛一跋，陳復、劉致、白珽跋。

元統癸酉述律鐸爾直題，鈐"鳴皋書院"朱橢、"東丹"白方、"遼東蕭氏圖書"白方。

陳潤祖、上官伯圭、劉岳申跋。

是死前一年書，小行楷，本色書，而稍窘迫。真。

諸跋均真。

一九八五年四月十二日
上海博物館

滬1—0148

☆趙孟頫　草書千字文卷

紙本，烏絲欄。精。

本書無款，鈐"趙氏孟頫"白文。

至元丙戌十二月爲其甥張景亮書，時有京師之行。

"次年三日，馳驛至崇德，陳君養民持以見示，始知景亮蓋爲陳君求也。陳君又必欲書識其後，就館中借筆墨記而歸之。開封趙孟頫題。"鈐"趙氏子昂"朱方印，上方已凹入。

延祐庚申劉宗海題。

潘庭玉跋。元人，學歐書者。

又袁尊尼、董其昌跋。

有"乾隆御覽之寶"、"石渠寶笈"、"高士奇印"，騎縫高士奇印。

三十三歲書，三十四歲跋。

字蹟傳世之較早者，尚有宋人小草書意。款行楷，似錢選八花小題。

真而精。

滬1—0156

☆趙孟頫　行書秋興八首詩卷

宋紙本。精。

大行楷。二十九歲時書。末款，謂爲沈君書，紙短，只書其四。

徐云真，王、陶云僞。

後另紙自題："此詩是吾四十年前所書，今人觀之，未必以爲吾書也。子昂重題。"鈐"趙氏子昂"朱。"至治二年正月十七日。"鈐"松雪齋"。

後"芳潤齋"白方、"張德機"朱方二印，是元人印。

又卞永譽印。

陳敬宗、楊士奇、楊榮、黃淮、胡濙、熊槩、楊溥題。楊溥題是代筆。陳跋言爲初入爲兵部郎中時書。

大字有似孟堅處，又有學吳說、高宗處。是真。

趙跋亦真。（王、陶云僞）

真而佳。

滬1—0155

☆趙孟頫　行書光福寺重建塔記卷

紙本。精。

至治元年書。

騎縫有"錢氏合縫"鼎式印。

又"司馬蘭亭家藏"朱長印。

篆額在末紙。本紙後司馬垔題，言爲晚年真跡。

董其昌、李日華、韓逢禧跋。

真。字已頹唐，暮年衰筆。

沪1—0168

☆趙孟頫　秋興賦卷

宋紙本。精。

行書。前下鈐"游""海"連珠朱方印。

末款：子昂。鈐"趙氏子昂"朱方印。

真。晚年。

沪1—0172

☆趙孟頫　雲隱大川濟禪師塔銘卷

紙本。精。

淳熙己亥生，世壽七十五。後五十四年求銘於予……

末題"四明茅歸祖鐫"。

至治壬戌虞集跋。

至正庚寅黃溍跋。

鄭元祐、吳僧净行、白雲窩曳

□茂（"茂竹之印"）、張洪、王世貞等題。

字流麗。至精之品。

沪1—0149

☆趙孟頫　行書歸去來辭卷

宋經紙本。精。

前鈐"敬美"朱、"米菴藏"白長。

"大德元年十二月五日受益檢校過僕松雪齋，天大寒，以火炙研爲寫此文，孟俯。"

倪淵、姚武、林士曜、黃淮、王英題。

真而不精。酬應之作。

沪1—0164

☆趙孟頫　十札卷

紙本。精。

有黃、紅、綠、藍各色紙書。

石民瞻上款八通，仁卿上款二通。

成化二年失名人題，言爲其外伯祖戴從善、從周所寶，天順八年爲其姪昕得之，姪黼瞰其意，多方求購，閱三年始獲焉云云。

又嘉靖四十四年張燴跋，言其

祖得之云云。自稱五世孫，則黼
爲張姓也。

滬1—0166
☆趙孟頫　尺牘卷
紙本。精。
一通。與子明經歷郎中書。徐
霖引首。
真。

趙孟頫　書中藏經上下卷
羅紋紙。
明人鈔本。末增一"松雪道人
書藏"六字。

滬1—0165
☆趙孟頫　真草二體千文卷
白麻紙本，烏絲欄。精。
無年款，款"子昂"。鈐"趙氏
子昂"朱方。
後袁裒跋，鈐"臥雪齋"白方。
又楊載跋。
約四十左右之書。

滬1—0250
☆王畊等　耕雲圖跋卷
紙本。

原卷倪畫，僞，已拆去。僅存
原跋。
王畊、盧熊、張適癸丑、高
啓、釋道衍、徐達左、黃本題，
均耕雲上款。
後黃姬水、周天球、王穉登、
王同愈跋。

滬1—0175
☆鮮于樞　詩贊卷
紙本。精。
大行草。"鉅榜照九州……"前
缺。爲繼榮書。
後陸居仁辛亥書（洪武四年）。
甚精。

滬1—0173
☆鮮于樞　行書送李愿歸盤谷序卷
紙本。精。
前缺。大德庚子爲吉甫書。
王穉登引首並跋。宋珏跋。
字不如上卷，然是真。

滬1—0193
☆張雨　行書大開元宮台仙閣記卷
綾本，烏絲方格。精。
至正五年乙酉書。

後吳叡隸書詩並跋，言"外
史丁丑歲出茅嶺……丁亥造水軒
於浴鵠灣。明年刻詩井上，時年
六十有六。"

又曹衡跋。

《寶笈三編》物。

滬1—0177

☆袁易　行書錢塘雜詩卷

紙本。[精]。

鈐"易"白方、"袁氏通甫"
白方。

末大德辛丑鮮于樞跋。

龔璛、于文傅、貢奎、陳方
天曆三年、鄭元祐至順二年、柳
貫、姚安道、黃溍元統二年、王
璲洪武戊寅題詩。

後吳訥、吳寬題。

滬1—0183

☆貫雲石　中舟榜

紙本。[精]。

款：酸齋。下款上方鈐"酸
齋"朱方。

有黔寧沐氏印。

滬1—0216

☆楊維楨　真鏡菴募緣疏卷

紙本。[精]。

無年款。

都穆、曹三才、錢大昕、潛道
人、郭則澐跋。

滬1—0189

☆揭傒斯　臨智永千字文卷

紙本。[精]。

題元統二年臨。

弘治十五年劉瑞跋。

真。

滬1—0187

☆虞集　真書劉垓神道碑卷

紙本，方格。[精]。

楷書，粗筆書。末鈐："□藻
亭"朱長、"虞伯生父"朱方、"虞
集"朱方。

僅見之品，餘均小字跋尾。

滬1—0227

☆詹參等　題崔天德友竹軒詩卷

周伯溫篆書引首"友竹"。鈐
"玉雪坡"朱長、"周氏伯溫"白
方、"玉堂學士"白方，均周氏印。

至正丙午郏經書，爲崔君誼題友竹軒（即崔天德）。

秦約、詹參、陸仁、葉廣居、魏奎、周敏、黃彧。

謝常書《友竹軒賦》。

崔天德自書《友竹軒後序》，己酉書（洪武二年）。

洪武秋八月莫禮書《友竹軒記》。

李應禎觀款，成化十九年張淵、成化癸卯周鼎、弘治元年莫旦、正德己巳徐源跋。

滬1—0190

☆張雨等　題鐵琴圖卷

紙本。精。

引首"鐵琴"二字，無款，鈐"若虛"、"白州"二印。

畫僞，題姚綬款。

張雨《蕤賓鐵琴詩》，至元五年書，字方正，不似常見者。

孔濤、□雲罷、高明、揚彝、景星、永樂六年徐穆、宣德元年袁鉉，均真。

滬1—0252

☆吳志淳　隸書廣琴操卷

竹紙本，墨格。

朱右撰文。至正己亥書。

郭公蔡、劉仁本跋。

滬1—0243

☆倪瓚　楷書江南春詞卷

紙本。精。

倪瓚《江南春》三首。碧箋。爲元暉、元用、克用書。僞。（徐云入精，然私下認爲可疑，疑僞）

文徵明畫《江南春圖》。紙本，淡設色。款：嘉靖庚寅七月徵明製。

沈周題詩。真。

祝允明和詩，爲國用題，弘治己酉書。

楊循吉詩，徐禎卿和詩。

弘治戊午文壁和詩。二十九歲。

正德丁丑唐寅和詩。

蔡羽。

沈周再和詩，仍爲國用。

庚寅仲秋文徵明再和。

王寵跋。

袁裒題詩。其時此卷已歸袁永之。

一九八五年四月十三日
上海博物館

滬1—0176

☆馮子振　書贈朱生詩卷

紙本。精。

引首夏㫤書"虹月樓"三字。

"泰定丁卯臘立明年春日，海粟老人贈並書於朋梅之樓。"

贈畫者朱生，朱璧，又名君璧，王朋梅弟子。

虹月樓志，宣德戊申衛靖書，至正辛卯楊維楨撰。

正德甲戌孟春朱拱辰畫虹月樓圖。

正德丙子周倫題。

隔水潘仕成題。

滬1—0212

☆朱德潤　范石湖四時田園雜興詩卷

竹紙本。精。

至正壬寅正月書。上鈐一"適"字朱文印。下鈐"朱氏澤民"朱方、"朱"朱圓、"存復齋"朱長、"眉宇散人"朱方。

成化乙巳吳寬跋。

弘治庚戌李東陽題。

王鏊二跋。

弘治庚戌劉健跋。

弘治八年戴珊跋。

弘治乙卯林瀚跋。

成化乙巳李傑跋，言朱之玄孫進士朱天昭出以求題云云。

鈐煇雨樓印。避暑山莊伏山之物。

鈐恭王印，則是賞出之物。

滬1—0219

☆吳叡　篆隸卷

紙本。精。

華淞引首，篆書。

隸書《離騷》，墨格小字。元統二年甲戌書，鈐"吳孟思章"白方。有王澍藏印。

後篆書《千字文》，烏絲欄，至正四年甲申書。鈐印同上幅。

張雨、杜本、黃清老，至正丙午戴洙跋。

至正二十六年會稽蔡宗禮題。字亂而粗。

真。

滬1—0179

☆釋溥光　草書石頭和尚草庵歌字卷

宋高麗箋。精。

款"玄悟老人書"。有印記，不辨。

曹文埴跋。

葉玉虎物。

滬1—0472

☆祝允明　草書詩卷

自書詩舊作。爲謝元和書，庚辰十一月在新居小樓中書。

錢大昕跋。

字真而俗，惡札也。

滬1—0478

☆祝允明　行書懷知識詩卷

七言詩，十九首，書似延卿尊舅。

前字稍大。

後小字，書先露八人。癸未閏四月書（嘉靖二年）。

時吳寬、陸完等已逝。

真而平平。小字佳。

滬1—0462

☆祝允明　楷書一江賦卷

紙本。

小楷，有顏意。弘治十五年撰並書。

鄒之麟、查士標、梁章鉅、寒雲題。

真。

滬1—0410

☆吳寬　行書種竹詩卷

白紙本。精。

前文彭題"筠窗雅玩"。

弘治甲寅正月十七日書。

後園中草木詩一首，次韻陳給事一首。

戊午又書一則，言在吏部右廂記，則記在京中事也。

文彭、徐顯卿跋。

滬1—1266

☆湯顯祖　述懷詩卷

灑金箋。精。

述懷奉送仲文使君入都並致常潤諸君子三十韻。臨川友弟湯顯祖。鈐"湯顯祖印"白方、"清遠道人"白方。

字有學米之處。

道光戊子江沅、郭頻伽、潘恭辰、包世臣題。

張叔未題，爲湯雨生題。

滬1—1190

☆王穉登　行書詩卷

紙本。

下溥沱。

隆慶戊辰五月既望，舟到茶城阻風，書完此卷歸投□□先生……挖上款。

真。

吳全節等　元人贈王季境回維揚詩卷

紙本。

前一畫後補。然有汪季青印。

吳全節至正六年題唐律。僞，毫無趙意。

錢良祐題，與上詩在一紙。僞。

歐陽玄至正丙戌書七言並題，言其爲亞相王本齋之子。

又一紙俞和題。僞。

張翥題，張雨題。

疑全部摹本，置而不論。

滬1—0200

☆趙蕃等　札子合卷

紙本。精。

五元人詩札。

首"文林郎監潭州南岳廟趙蕃"一通。真。

□士璋書札。末附一印附筆二行。真。

張雨書詩四首贈孔昭。紙本，烏絲欄。真。

倪瓚贈默菴詩並札。真。

陳基行楷書詩。真。

滬1—0715

☆陳淳　楷書千字文卷

金粟箋，烏絲欄。

嘉靖庚寅，爲誠甫書。

右下鈐"大姚村"朱長。

有"石渠寶笈"印。

徐定精。

滬1—1518

☆熊廷弼　行書東園十詠卷

紙本。精。

大字，每行四字。

庚申臘以勘從遼陽歸，辛酉初春多雨，日在東園中蒔花移

樹……偶成十咏……誓不復以此
身再受人間刀俎……纔至夏首，
召書以遼瀋陷復起予，倍極痛
悔。壬戌爲起南書。

字有米意。真。

滬1—0326
☆姚綬　奠張雨詩卷
紙本。精。

大字。庚子巳月，奠張雨墓
下作詩並叙。文中自言書法私淑
張雨。

後又書筆架山詩，自云填之紙
尾云云。

鈐“嘉禾”朱方、“公綬”朱方、
“甲申進士”朱方。

滬1—0434
☆楊一清等　明人行書札詩十
通卷
楊一清札。布紋黃紙，晚年
書。明主一字挖填，想原係抬頭。

夏言詩帖。灑金箋。

徐階。灑金箋，小行楷。

謝丕。

陸深。宮僚宴集和答太宰松皋。

許成名。

林文俊詩。鶴江上款。

馬汝驥。碧灑金箋。亦鶴江上
款。長幅。

廖道南。鈐“鳴吾印”。

鹿源。

滬1—0278
☆劉基　行書春興八首卷
紙本。精。

款在前。

滬1—0425
☆金琮　行書詩卷
紙本。精。

成化辛丑雜和諸先生詩。

弘治庚申七月西虜犯邊，毛景
叙往征，書以壯行。

庚申二月望，赤松山農金琮記。

崇禎辛未房元撰。

入目即可。

滬1—0849
☆王寵　自書詩卷
花詩箋，四邊印花。

戊寅冬十月，爲懋涵書。

二十五歲。

接縫鈐“辛夷館”印。

後又紙書贈別履約詩七首，小楷，亦懋涵上款。

後壬子八月文彭跋，即爲此二通詩跋。

又文嘉、朱曰藩、黃姬水題。

滬1—0431

☆王鏊　書詩卷

灑金箋。

大行書。正德庚辰七十一歲作。

枯窘已甚。

真。

滬1—0458

☆楊循吉　自書詩卷

紙本。

成化丁未書。

字扁而放，與晚年謹飭而長者不類，然是真。

滬1—2750

☆朱耷　書畫合卷

紙本。

前小幅設色山水。皮紙。題做黃子久。八作"〴"。

後一題，題黃子久者，後配入。

後小行楷臨蔡邕書碑，末款云

"力疾臨蔡邕書"。

真。

滬1—2777

☆朱耷　行書大字五言詩卷

紙本。精

款：八大山人書。

八作兩點，晚年。

滬1—1777

☆黃道周　米萬鍾墓志銘卷

紙本。精。

前書米友石先生墓表。鈐"史周"朱長、"江表道民"、"天憐直道放生還"。

前一段極精，後漸鬆懈。

後附一尺牘。

滬1—0191

☆張雨　行書軸

紙本。精。

陪揭傒斯宴集詩得"清"字。

至正三年爲盧山甫書。

真。

滬1—0217

☆楊維楨　行草書七絕詩軸

紙本。精。

"溪頭流水泛胡麻……"款：
老鐵。鈐"楊廉夫"、"鐵笛道
人"朱。

真。

趙孟頫　行書詩軸

紙本。

"故人北使歸"詩。

僞而劣。

劉玨　草書詩軸

紙本。

無款。鈐"廷美"、"藕花州"。

草書，學黃。佳。字精，劉玨
未必至此。

滬1—0283

☆陳璧　臨張旭秋深帖軸

紙本。精。

款：谷易生臨。

有張珩、譚敬印。

侯峒曾　行書詩軸

紙本。

無款，鈐二印。

僞。

滬1—0279

☆邊武　行書詩軸

絹本。精。

無款。鈐"邊武伯□印□"朱
方、"霜鶴堂印"朱方。

大字，似鮮于伯機。

一九八五年四月十五日
上海博物館

☆唐宋元人畫册
　[精]。

滬1—0098
☆南宋人雪江歸棹圖
　學夏珪。

滬1—0105
☆南宋人寒林策蹇圖

滬1—0086
南宋人江妃玩月圖
　學馬遠，畫劣。未印。疑。

滬1—0113
☆南宋人秋葵圖
　佳。
　吳湖帆題馬麟。

滬1—0120
南宋人鶺鴒圖
　吳湖帆題李安忠。

滬1—0097
南宋人荔枝圖
　僞趙昌款。畫板，似稍晚。

滬1—0108
南宋人魚藻圖
　有蕉林印。
　宋元之際。

滬1—0102
南宋人荷花蜻蜓圖
　絹粗，疑稍晚。

滬1—0123
南宋人瓊花翠鳥圖
　絹粗，似元人。

滬1—0100
南宋人栀子圖
　明人。

滬1—0118
南宋人錦荔棲禽圖
　元或明人。

滬1—0119
☆南宋人竹棘禽石圖
　鈐“吳炳”朱方。
　精品。
☆南宋人含笑花圖
　精。
　以上全入精品。真正無疑者是
加☆者五張。

宋人畫册
　散頁集册。

滬1—0048
水閣山村圖團幅
　有僞“趙芾”款。宋人學馬夏
者。不佳。

周文矩仙子玩月圖

　　偽。明人。

滬1—0198

盛懋秋林垂釣圖

　　是元人。隸書款。可疑。

滬1—0099

宋人雪霽圖

　　晚明之作。

滬1—0044

☆朱銳渡水圖

　　右下角有款。

　　已印。

　　精品。

滬1—0043（《中國古代書畫目
錄》未查到此件編號）

☆朱□（疑壑?）雪岡圖

　　精品。已印。

滬1—0103

☆宋人荷塘按樂圖

　　界畫。

　　已印。

　　精品。

滬1—0263

元人雪溪賞魚

　　真而平平。已印。

滬1—0124

☆宋人櫻桃黃鸝圖

上兄永陽郡王。

　　精。

滬1—0085

☆宋人水閣納涼圖

　　宋晚期。

滬1—0110

☆宋人溪橋晚歸圖

　　扇面形燈片。

滬1—0107

☆宋人樓閣圖圓幅

　　界畫。

　　《佚目》物。

　　元人。似夏永而設色。精。

滬1—0264

元人桐梧庭院圖方幅

　　界畫。元人。佳。

滬1—0117

☆宋人江山清風圖

　　晚宋青綠。

滬1—0101

☆宋人荷花圖

　　金色鈎。

　　已印。

　　晚宋。

滬1—0223

☆夏永滕王閣圖

　　界畫。無款，鈐“夏明遠印”

朱方。

　已印。

滬1—0222

☆夏永岳陽樓圖

　已印。

　題字不辨。

滬1—0185

☆曹知白清凉晚翠圖方幅

　“雲西爲舜仲作清凉晚翠。”

　鈐“雲西”白長、“有以自娛”

朱方。

　疑真。

滬1—0095

☆宋人葵花犬圖團幅

　宋人。

滬1—0197

☆盛懋清溪釣艇圖

　無款，有印，然失其半，似

押於裱綾上者。不可解，或是元

人做？

宋人畫册

　全精。

滬1—0111

☆宋人攜琴閑步圖

　是宋人。

滬1—0091

☆宋人松風樓觀圖

　精。

滬1—0109

☆宋人溪山風雨圖

　宋元之際。

滬1—0115

☆宋人松猿圖

　佳。

滬1—0092

☆宋人花塢醉歸圖

　精。疑稍晚。

滬1—0104

☆宋人荷花鵁鶄圖

　佳。

滬1—0068

☆馬麟郊原策杖圖

　馬麟作，有款。

滬1—0090

☆宋人憩寂圖方幅

　佳。是懷素醉書圖。

滬1—0087

☆宋人江村圖

　精品。

滬1—0114

宋人蜀葵圖

　平平，似稍晚。

滬1—0082
☆樸菴煙江欲雨圖
　精品。學夏珪。

滬1—0049
☆史浩　行書誨藥帖
　紙本。一開。精。
　有趙子昂、李倜、柯九思印。
　真。

滬1—0218
☆蘇大年　送張德希詩
　紙本。精。
　至正庚子。自署"西澗老樵"。鈐
"蘇昌齡氏"朱、"愚公"白二印。

滬1—0045
☆王庭珪　申賀帖
　紙本。精。

滬1—0036（《中國古代書畫目
　錄》爲0037）
☆米芾　蘇太簡帖
　紙本。短幅。精。

滬1—0038（《中國古代書畫目
　錄》爲0039）
☆趙佶　七言詩二句團幅
　紙本。精。
　掠水燕翎寒自轉……

滬1—0047
☆吳說　多福帖
　紙本。精。

滬1—0024（《中國古代書畫目
　錄》爲0025）
☆司馬光　寧州帖
　紙本。精。

滬1—0061
☆張孝伯　誤恩帖
　紙本。精。

滬1—0016
☆敦煌佛畫一片
　紙本。
　一佛二菩薩，男女二供養人。

滬1—0256
☆袁泰　行書七律詩四首
　紙本。

至正乙巳。

滬1—0018
☆敦煌畫涅槃佛橫幅
　絹本。

滬1—0287
☆邊景昭　秋塘雙鸂鶒圖橫幅
　絹本。精。
隴西邊景昭爲信中同道寫秋塘
雙鸂鶒。

滬1—0040（《中國古代書畫目
錄》爲0041）
☆睢陽五老圖跋册
　文徵明引首隸書
　尤求臨五老像
　紹興乙卯蔣璨、杜縮、謝如
晦、紹興戊辰錢端禮、紹興十三
年王銍、乾道三年季南壽、謝
覿、淳熙四年洪邁、張貴謨、游
彥明、淳熙甲辰范成大、紹熙辛
亥楊萬里、紹熙壬子歐陽希遜、
紹熙辛亥洪适、紹熙壬子余端
禮、丁巳三月何異（其人即序容
齋隨筆者）題。
　程鉅夫、姚燧、馬煦、元明善

觀款。
　致和改元李道坦題。
　曹元用、馬祖常觀款。
　戊辰段天祐題。
　趙期頤至順三年觀於鄭明德之
書室。
　至正元年（題至元七年後）辛
巳二月，泰不華觀於朱德潤之博
古齋。
　俞焯題。
　韓鏞觀款。
　柳貫題。（時已歸姑蘇朱氏，爲
朱貫之之後裔）
　元統甲戌郭畀觀款。
　張翥題詩。
　乙丑孫子榮題。
　趙孟頫題，款作章草。（王以爲
僞。似不僞）
　杜本題。
　至元六年斡玉倫徒觀款。
　至正九年李祁、泰定乙酉虞
集題。
　曹克明等觀款，致元改元。
　王守誠觀款。
　高遜志、至正壬寅周伯琦題。
　洪武元年閭居敬觀款。
　成化己亥程敏政、崇禎戊辰董

其昌題。

成化十五年吳寬題。又弘治己未再題。

正統甲辰鄭文康補書北宋諸人題。

嘉靖辛丑周倫跋。

王世貞、錢謙益跋。

至爲難得之品，題跋之極盛者。均真。

滬1—0056
☆張孝祥　行楷書涇川帖
[精]。

滬1—0056
☆張孝祥　行草書柴溝帖
[精]。

滬1—0058
☆范成大　春晚帖
小行草。[精]。

滬1—0025（《中國古代書畫目錄》爲0026）
☆沈遼　動止帖
紙本。用白粉印水紋。[精]。
極佳。

滬1—0251
☆宇文公諒　申復帖
研花箋，印蘭石。[精]。
有喬簣成印。疑是另一名公諒者。

滬1—0081
☆釋智及　輔齋隱君帖
紙本。[精]。
元人。

滬1—0075
☆李壽朋　年未弱冠帖
紙本。[精]。
南宋人，即刻《平江圖碑》之人。

滬1—0054
☆陳俊卿　奉別五年帖
紙本。[精]。
范成大僚屬。

滬1—0163
☆趙孟頫　直夫提舉帖
皮紙，淡墨。[精]。

滬1—0210

☆顧巖壽　題梁隆吉詩跋

紙本。精。

延祐七年。

學趙。

滬1—0174

☆鮮于樞　適來帖

紙本。精。

滬1—0046

☆吳說　下車既久帖

紙本，有簾紋。精。

自書"投老首丘之念"云云。

晚年。

滬1—0147

☆□膜　致義山札

紙本。精。

至元丁亥。

滬1—0153

☆趙孟頫　急就章册

藏經紙。十二開，對開二十四

頁。精。

"至大二年夏五月廿四日，子

昂爲德卿臨於松雪行齋。"

缺二開，吳湖帆補。

周壽昌等跋。趙款有失步處，

或是紫芝？

真。

滬1—0192

☆張雨　書詩册

紙本。十二開。精。

首答楊廉夫二首……

後自題乙酉自春徂夏霪雨之

時多，書詩五十五首，子英持去

云云。

項氏跋，言爲六十二紙，嘉靖

三十五年得於文衡山家。

現已殘。有文氏印。

有"寶笈重編"印。

真。

滬1—0215

☆楊維楨等　游仙唱和詩册

紙本。二十四頁。

前高鳳翰像，爲其所藏。

首楊維楨題。至正癸卯春正月

書方外弟子余善追和張外史小游

仙詩。

張雨書《小游仙詩》。云明德游

仙詞十首，依韻繼作。丙戌歲四

月廿日，靈石山登善精舍寫。

陸大本詩。無款，鈐"陸大本印"、"德中"。學趙。

王逢詩。

鄭元祐詩。至正二十年。

釋淨圭詩。至正庚子。

郭翼和詩。爲方外余君復初書（即余善）。

錢孤雲《游仙卷賦》。甲辰。學小歐。

一九八五年四月十五日
上海博物館
（看照片）

滬1—0236
☆倪瓚　竹石軸
　紙本，水墨。精。
　畫小石幽篁。"戊申歲三月，余避地雲間，始還笠澤，元暉都司以此紙索畫，並賦。瓚。"無印。
前書六言四句。
　詩塘弘治四年吳寬題，言倪氏不署洪武紀年云云。爲范齋題。
　真而佳。

滬1—0237
倪瓚　古樹茅亭圖軸
　紙本，水墨。
　前題七絶，後書"壬子歲八月廿四日，雲林寫並詩，留別白石徵士。"
　又，□夢癡題詩於畫上。
　徐云僞，謝、劉、楊云真。
　僞。

滬1—0230
倪瓚　漁莊秋霽軸

紙本，水墨。精。
　壬子七月題，乙未歲作。
　至正十五年乙未，五十五歲。
　已印。
　真而佳。

滬1—0240
倪瓚　吳淞春水軸
　紙本，水墨。精。
　山水似黃。畫右上角挖去大半。左上角倪題，有"張君狂嗜古，容我醉書裙"云云，知作者爲張姓。
　或云張中（《平生壯觀》），亦未必。

滬1—0203
王冕　梅花軸
　紙本，水墨。精。
　"乙未年春正月朔寫於草堂。"前書七古一章，題於畫下方。
　梅爲垂梅。畫隙又有四題。
　有祝允明、陸深、文徵明等和。
　已印。
　真。

滬1—0204

王冕 梅花軸

紙本，水墨。

畫梅一枝。自題七絕。無紀年。

有宋葆淳、伊秉綬等題。

滬1—0232

倪瓚 怪石叢篁圖軸

紙本，水墨。

前書七絕，後題“歲庚子十一

月廿日解後雲岡道師於長洲邑東

之衍慶院”云云。

山石佳，樹、竹明顯僞。

僞。

滬1—0207

趙雍 清溪垂釣圖軸

絹本，設色。

款在右上，“仲穆”。

舊傚。近坡及樹均不似。

滬1—0228

顧安 竹圖軸

絹本，水墨。

“至正乙酉孟冬四日，定之爲

古山主人作。”

已印。

真而平平。

滬1—0209

王淵 竹石集禽圖軸

紙本，水墨。

至正甲申作。隸書款。

已印。

真而精。

滬1—0162

趙孟頫 蘭石圖軸

絹本，水墨。精。

款：子昂爲心德作。

真而佳。

滬1—0208

柯九思 雙竹圖軸

紙本，水墨。

款：敬仲。

已印。

真而精。

滬1—0270

元佚名 羅漢軸

絹本，設色。

無款。“昔大元至正五年乙酉歲

二月乙卯朔十九日甲戌吉。"
真。

滬1—0205
趙雍　青影紅心圖軸
　絹本，設色。
　畫竹石幽蘭。款：仲穆。
　詩塘顧蒓、李兆洛、唐翰題、
蔣因培等題。
　真而佳。

滬1—0235
倪瓚　汀樹遙岑軸
　紙本，水墨。[精]。
　"雲林生寫汀樹遙岑，贈克敬
廣文，乙巳七月。"
　亭子及坡是後人妄補。可惜
之至。

滬1—0247
王蒙　大茅峰圖軸
　紙本，水墨。
　款"黃鶴山中人王蒙畫"，
亦弱。
　鄭元祐題僞。又錢仲益題，亦
僞。均題畫上。
　有吳湖帆、葉玉虎、張爰等題。

戰筆。似《太白圖》而無色。
然畫弱。僞。是明人倣。

滬1—0234
倪瓚　贈周伯昂溪山圖軸
　紙本，水墨。[精]。
　前書五律"荆溪周隱士，邀
我畫溪山……"後書："至正甲辰
四月八日爲伯昂寫此圖，賦詩以
贈。東海倪瓚。"
　至正二十四年，六十四歲。
　又張監、邵貫題，均在本畫。
　真。

滬1—0206
趙雍　長松繫馬圖軸
　絹本，設色。
　款在右上，"仲穆"。
　其松畫法與五元人卷迥異其
趣。樹板石滯，是舊摹本。

滬1—0257
陸廣　溪亭山色軸
　紙本，水墨。
　無款印。詩塘吳寬題，言爲陸
天游。

滬1—0242

倪瓚　琪樹秋風圖軸

紙本，水墨。精。

畫小坡石，樹二株，竹數叢。

"竹影縱橫寫月明……（七絶）

淨名庵主畫與韻玉生並詩。"

上有呂志學、歸正、徐範題。

真而佳。

滬1—0249

王蒙　贈陳惟寅山水軸

紙本，水墨。

款"黃鶴山人王蒙爲雅宜山中

陳惟寅畫"。

畫筆粗率，樹稍佳而山石劣。

徐公云是真，可以一看。

滬1—0196

吳鎮　松石軸

紙本，水墨。精。

滬1—0231

倪瓚　竹石喬柯圖軸

紙本，水墨。精。

題七律，後接題"倪瓚寫竹石

喬柯並賦絶句，奉贈舫齋文學，

丁酉二月廿三日記"。

至正十七年，五十七歲。

後又另行題"夏四月五日復以

贈仲權徵君云。瓚"。

坡石竹樹均佳。

滬1—0238

倪瓚　竹石霜柯軸

紙本，水墨。精。

"十一月一日燈下戲寫竹石霜

柯，並題五言……雲林子。"

畫上有錢惟善、楊維楨題。又

乾隆題。

筆簡而活，逸品中之逸品也。

真。

滬1—0241

倪瓚　秋空落葉軸

紙本，水墨。

無款印。

有味玄子、桑悅二題，亦不言

爲倪瓚。

明人畫。此是明前期之作，後

人強指爲倪，故不能以僞畫論。

滬1—0244

王蒙　天香深處圖軸

紙本，設色。

款：至正辛卯八月既望寫天香
深處圖，黃鶴山人王蒙。

偽。明人作。

畫上又有仇遠、王逢題詩，
均偽。

滬1—0160

趙孟頫 出墻竹軸

紙本，設色。

無款印。畫上有姚玭、鄭舟等
題，題爲趙子昂作。

不佳，非真蹟。畫板，是元
人之作。或是摹本，不然即元人
擬作。

一九八五年四月十六日
上海博物館

滬1—0152
☆趙孟頫　書止齋記卷
紙本。精。
行楷大字。
首二行有剪裱處，三行以下爲整紙，可證首殘。末書："至大元年冬十月既望，東平段從周記，吳興趙孟頫書。"鈐"趙子昂氏"朱文印。
有王鴻緒印。
無舊跋。
真而佳。

滬1—0074
☆張即之　待漏院記卷
皮紙本。精。
前道光二十五年王芝林金書《待漏院記》，在磁青紙上，書法甚劣。
後張書大字，每行三字，每行一紙。以禿筆摁下寫大字，故多破筆賊毫。末無款。
有吳寬題。後李東陽隸書跋。

范爲金等題。
真。

滬1—0654
☆唐寅　茅屋風清軸
絹本，設色。入精。
四景中之夏景。
上有題詩：茅屋風清槐影高……
謝、楊以爲真，徐、傅以爲代筆。
字真，畫爲代筆。其畫爲周臣代筆，樹幹與《夏畦時澤》小幅極相似。
加注"代筆"二字。

滬1—0652
唐寅　春遊女几山軸
絹本，設色。
春景。
詩"女几山頭春雪消"云云。
同上。

滬1—0657
唐寅　高山奇樹圖軸
絹本，設色。
秋景。

絹稍破。
同上。

滬1—0658
唐寅　雪山行旅軸
　絹本，設色。
　冬景。
　同上。
　以上四幅爲春夏秋冬四景。款
真，各題一詩，然未言是其畫。
疑是東村畫唐題。
　徐云代筆，謝、楊云真，列
入精。

滬1—0660
唐寅　淵明賞菊圖軸
　絹本，設色。
　款真。代筆，畫必非唐寅。所
畫人是典型周臣特色。

滬1—0519
☆周臣　踏雪行吟軸
　絹本，設色。精。
　款“東村周臣。”鈐“舜卿”白
長、“東邨”白。
　與歷博本同一構圖，而畫稍
差，款是真。

周臣　雪晴訪友圖軸
　絹本，淡色。
　“嘉靖丙申仲夏，姑蘇周臣
寫。”
　畫有謝時臣意。其時周已八十
餘。不似老人之筆，而款似真。
是晚年代筆自署款？

滬1—0517
☆周臣　亭林消夏圖軸
　絹本，設色。精。
　右下款“東村周臣”，在石上，
不易辨。
　真而佳。

滬1—0377
☆沈周　九月桃花軸
　紙本，設色。精。
　畫一折枝花。
　沈貞吉、張靈題詩。
　有卞令之、朱之赤、龐氏印。
　真。

滬1—0385
☆沈周　雪樹雙鴉圖軸
　紙本，水墨。精。

自題詩。

真。

沈周　蕉石圖軸

紙本，水墨。

弘治甲寅六十八歲題舊作。前一詩署款，爲原題。

款劣，是僞題。畫石及苔有似處，蕉葉大劣。

僞。

沈周　燈下小聚圖軸

絹本，設色。

弘治甲子仲冬，與秋林狄先生小聚云云。

七十八歲。

徐云是做本。

舊摹本？

滬1—0380

☆沈周　折桂圖軸

紙本，水墨。精。

上自題。姚綬、楊循吉題。

姚題"陳師尹將赴應天己酉鄉試"云云。

應即是年繪。

真。

滬1—0343

☆沈周　杏花讀書圖軸

紙本，水墨、設色。精。

丙午題，畫是四十餘作。

六十歲題。

上半倣董巨，下半已有本色。

真。

王詵　煙江疊嶂圖卷

絹本，水墨，有淡色，無金。

有"宣和中祕"橢圓。又，"台州市房務抵當庫記"在後隔水縫上。

畫稚弱，行筆慢，有與《燕肅春山》相似處。山頭勾粗筆，寬窄變化，有似燕文貴處。

滬1—1695

☆張宏　青綠山水軸

絹本，設色。精。

"崇禎壬午春日祝金臺先生壽，寫於柳香閣。"

張宏最精之品。

滬1—2073

☆吳自孝　寒香幽鳥軸

絹本，設色。

款"吳自孝"。下鈐一印。
呂紀後學。嘉萬間畫。
佳。

滬1—0350
☆沈周　倣大癡山水軸
紙本，淺絳。[精]。
弘治甲寅。
已印，在大畫册。
真。

滬1—0593
☆文徵明　丹楓茅屋圖軸
紙本，水墨。大軸。
自題"丹楓映水似春花"七絶
一首。
入目。
畫粗而薄，款尚好。疑代筆，
或同時倣。

滬1—0597
☆文徵明　茅亭趺坐圖軸
紙本，設色。
入目。
楷書款。字不似，疑舊倣。畫

舊，是同時或稍後。細筆。下部
石尚好，樹及茅亭劣。

滬1—0552
☆文徵明　寒林晴雪圖軸
紙本，水墨、淡設色。[精]。
嘉靖辛卯冬十月。
六十二歲。
王寵題，行楷。
細筆。佳。

滬1—0828
☆仇英　梧桐書堂軸
生紙本，設色。[精]。
右下款：仇英實父製。鈐"十
洲"葫蘆、"仇英之印"。
王寵、文徵明、彭年題。
有虛齋印。
《石渠》著録。
真。生紙白描。用筆細精雅，
特精之作。惜紙敝，蟲傷。

仇英　樹下趺坐軸
紙本。
偽。

一九八五年四月十七日
上海博物館

滬1—0691
☆呂紀　松鷹圖軸
紙本，淡設色。
款：呂紀。鈐“四明呂廷振印”朱方。
入目。
粗筆。半生紙。破碎。
真。

滬1—0296
☆夏㫤　竹圖軸
紙本，水墨。
叔明上款。鈐“樂清軒”朱長。下鈐“夏氏仲昭”、“容臺歸老”。
因紙敝故不入精品。入目。
佳。

滬1—1699
張宏　荷蟹圖軸☆
紙本，水墨。
丙戌冬日，張宏寫。
真而不佳。

滬1—1700
張宏　放翁詩意圖軸☆
紙本，淡設色。
庚寅十月望後一日。
真而不佳。

仇英　觀瀑圖軸
絹本，設色。
僞好物。

滬1—1335
朱鷺　竹圖軸☆
紙本，水墨。
西空老人朱鷺。
文從簡、金俊明等題。

滬1—0291
☆王紱　林下四賢圖軸
紙本，水墨。
無款。右下角有“孟端”白文印，較新。
上徐鎰、祖暄、杜瓊題，均真。
是明初畫，近於王紱，但皴法碎，不及常見者長，樹枝細碎，恐非王紱。印色亦明顯新於其他明初人題之印。
謝云入精。徐保留。

是明初人而非王紱。

滬1—0308
☆杜瓊　天香深處圖軸
　紙本，設色。精。
　天順七年作。
　六十八歲。
　乾隆題。
　有龐氏印。
　款及長詩楷書，與習見者不
類。然是明人。可疑。畫亦有文
氏意（上部）。全畫無明初人氣
味。是明中期偽本。

滬1—0436
☆杜菫　秋林圖軸
　紙本，設色。殘冊一片。
　粗筆，畫不似。

滬1—0327
☆姚綬　竹石圖
　紙本，水墨、花青寫竹。精。
　丙午八月二十四日。
　石似吳鎮。

滬1—1461
錢貢　歲寒圖軸☆

紙本，設色。
丙午。
真。

滬1—1033
☆文伯仁　具區林屋圖軸
　紙本，設色。精。
　無年款。
　《石渠寶笈初編》著錄。
　學山樵。
　真。

滬1—0445
☆吳偉　仙女圖軸
　生紙本，水墨。
　粗筆。款：小仙。鈐"錦衣百
户"……
　真而不佳。

滬1—0885
☆陸治　天中碎景圖軸
　紙本，設色。精。
　"嘉靖癸亥仲夏，包山陸治畫
並題。"

☆張宏　石徑飛泉軸
　崇禎己丑款。

按：崇禎無己丑。可疑。置
不論。

滬1—4772
☆陶列卿　虎圖軸
　絹本，設色。
　鈐"一山"朱、"金門畫史"白、
"四明陶氏列卿"朱。

滬1—0329
☆姚綬　古木清風圖軸
　紙本，水墨。
　題詩七絕。
　學梅道人。真而佳。枯木稍
遜，故改入目。

滬1—2063
☆魏學濂　荷花鷺鷥軸
　紙本，水墨。
　款"學濂"二字。
　與上幅張宏《荷蟹圖》如出
一手。

滬1—1889
☆凌雲翰　花鳥軸
　紙本，設色。
　己卯孟春作。

崇禎十二年。
　真。

滬1—0136
☆宋佚名　牧羊圖軸
　絹本，設色。精。
　無款。
　甚黑。畫樹石似元以後。下
半竹石較佳，前一樹劣。枝梢亦
劣。或是宋末元初。

滬1—0139
☆宋佚名　溪橋歸牧軸
　絹本，設色。橫幅。
　無款。
　學范寬。畫劣。屋木有北宋
意。疑是北方金元之作。

滬1—0140
☆宋佚名　攜琴訪友圖軸
　絹本，水墨。雙經粗絹。
　畫似元明之際，已有長披麻皴
意。或是明初。

滬1—2137
☆宋佚名　北岳圖軸
　絹本，水墨、淡色。

右上角"北岳圖"三字。

有敬德堂印。晉府物，即晉府所藏山圖。

真。是明初人畫山圖。

滬1—0273

元佚名　寒林平原圖軸☆

絹本，水墨。

無款。

畫學姚彥卿而碎。是明初人。

宋佚名　游魚圖軸

絹本，設色。

無款。

定製之假宋畫。

宋佚名　高僧圖軸

絹本。

無款。

明人墨畫。劣。

元佚名　山村圖軸

紙本，水墨。

僞題曹知白。明人舊畫。

滬1—2140

民間佛畫像軸

皮紙本，水墨。

明人之作。

滬1—0446

☆吳偉　松谷撫琴圖軸

疏絹本，水墨。

粗筆，畫人物鬆。

滬1—0539

☆張路　溪山泛艇圖軸

疏絹本，設色。

真。

滬1—0447

☆吳偉　松陰小憩圖軸

疏絹本，淡設色。

粗筆。真。

滬1—2163

☆宋佚名　新鶯出谷圖軸

絹本，設色。

無款。

明初人作。畫佳。

改題明人。

宋佚名　天王像軸

粗絹本。

無款。

明人，嘉萬間人。

滬1—0275

☆元佚名　溪山圖軸

絹本，水墨。

無款。

學郭熙。佳。

唐寅　柳陰弈棋軸

絹本，水墨、淡設色。

"更把揪棊了一秤"，揪誤揪，

枰誤秤。

畫法多近於周臣，下部尤甚。

偽。

滬1—0663

☆唐寅　落霞孤鶩圖軸

絹本，淡設色。精。

無年款。

張氏舊藏。

真。

文徵明　停杖看泉圖軸

紙本，水墨。

同時人倣，粗筆。款佳於畫，

然亦是倣。

文徵明　溪山泛棹圖軸

紙本，水墨。

舊倣，粗筆。款不如上幅。

沈周　秋林話舊圖軸

紙本。

舊倣。

滬1—1840

☆藍瑛　秋山紅樹圖軸

紙本，設色。

稍早，真。紙敝。

滬1—1815

☆藍瑛　丘壑高隱圖軸

紙本，設色。

生紙畫。戊子秋。

真而不佳。

滬1—0320

☆林良　蘆雁圖軸

疏絹本，水墨。

真。

滬1—0805

☆謝時臣　雙松圖軸

紙本，水墨。

題：嘉靖己未，七十三翁謝
時臣。

滬1—0808
☆謝時臣　楚江魚樂圖軸
紙本，設色。大軸。精。
無年款。
真。紙稍敝。

滬1—0756
☆陳淳　山水軸
紙本，水墨。精。
題"積雨暗重林"五絕詩一
首。無紀年。
真。

滬1—0743
☆陳淳　山水軸
紙本，水墨。精。
"藩籬不設處……道復"。
真。色敝。
以修補過多改入目。

滬1—0729
☆陳淳　花卉屏
紙本，設色。四大幅。
一、菊石。色褪。款"白陽山

人陳道復"，在左。
二、桃石山茶。款同上，在左。
三、榴花。款在右。
四、梅花。款：癸卯春日，
白陽山人陳衜復作於城南之小
南園。鈐"白陽山人"、"陳氏道
復"、"復生"方白。
六十一歲。
疑。

滬1—2048
陳嘉言　竹石梅雀軸
紙本，水墨。
庚戌七月之望……七十二叟陳
嘉言。
康熙九年。
真而平平。

陳粲　花卉軸
絹本。
畫桃、松、辛夷。款：長洲
陳粲。
不真，摹本。

滬1—1784
☆魯得之　蘭石叢篁軸
紙本，水墨。

庚子四月作。
佳。

滬1—0960
☆劉世儒　梅花軸
　絹本，水墨。
　垂枝梅。
　真。

滬1—1131
☆宋旭　山水軸
　紙本，設色。
　萬曆壬午秋九月……
　真而不佳。

滬1—1136
宋旭　古柏凌霄圖軸☆
　紙本，設色。小幅。
　"古柏凌霄壽萱永日"，"宋旭"。

滬1—1133
☆宋旭　天香書屋圖軸
　紙本，設色。
　萬曆戊子八十六歲作。

滬1—1676
宋珏　梧桐秋月圖軸☆
　紙本，設色。
　寫意。丙寅秋月寫於拂水山房。
　真而劣。

滬1—1322
☆楊明時　樹蕙圖軸
　紙本，水墨。
　丁酉秋九月……
　真而劣。畫粗，而蘭極劣。字學米。

滬1—1231
☆張復　溪山讀書圖軸
　紙本，設色。
　天啓癸亥，倣郭河陽。

滬1—0277
元佚名　盤車圖軸
　絹本，設色。
　無款。
　法李郭，明初人。

滬1—1586
☆盛茂燁　山水軸

紙本，設色。大軸。
真。

郎世寧　松陰立馬圖軸
絹本，設色。
舊倣。

滬1—4148
☆錢灃　馬圖軸
紙本，水墨。精。
丙申六月，灃畫。
翁同龢題籤，云爲三十七歲作。
真。

滬1—4150
☆錢灃　五馬圖軸
紙本，水墨、淡色襯地。
己亥臘月。
有廉南湖藏印。

滬1—4151
☆錢灃　二馬圖軸
紙本，水墨。
丙午三月作。

一九八五年四月十八日
上海博物館

滬1—3925
☆董邦達　砧杵圖軸
紙本，設色。
臣字款。刮後再添。
乾隆題。
貼絡。
真。

滬1—1140
☆居節　萬松小築軸
紙本，水墨。
無年款。
乾隆題。
有乾隆印。
《石渠寶笈初編》著錄。
真而平平。

滬1—4738
沈三復　層巒雪霽圖軸☆
絹本，設色。
題做李營丘為元老年台翁。
清初人之作。畫劣。

滬1—3325
☆禹之鼎　做王蒙清聚竹趣軸
紙本，設色。
辛卯春，為松齋老先生作。做
山樵清聚、竹趣二圖。
真。紙敝。

滬1—3330
☆禹之鼎　荷花軸
紙本，水墨。
為小卉庵主寫。慎齋。鈐"慎
齋禹之鼎印"白，內"之"字為朱。
真而佳。失群大册。

滬1—4052
☆金廷標　蓮塘納涼軸
絹本，設色。橫幅。
乾隆甲戌作。
是小像。
佳。

滬1—3716
☆張宗蒼　做梅道人山水軸
紙本，水墨。
壬寅作。
真而佳。

滬1—2372
☆張風　踏雪尋梅圖軸
紙本，水墨。
畫一人騎驢，首句爲"踏雪尋
梅去……"款"爲泰來仁兄……"
真。

滬1—2833
☆土武　松菊圖軸
紙本，水墨。
丁未六月作。
本色。
真。

滬1—1546
☆薛素素　梅花水仙軸
紙本，水墨。
癸酉作。
有徐乾學藏印。
畫頗佳，恐非親筆。款佳。
即以爲真。入目。

滬1—4368
☆改琦　逗秋小閣軸
紙本，設色。
學錢杜。嘉慶二十四年又題。
佳。

滬1—4466
☆戴熙　重巒密樹圖軸
皮紙本，設色。
己未款。
法北苑。真。平平，畫粗於常
見者。

滬1—3730
☆鄒一桂　碧桃海棠軸
紙本，設色。
甲戌初秋作。
工而板。真。

滬1—3984
☆張洽　秋山煙樹軸
紙本，設色。
乾隆丙申。
張宗蒼之侄。
真。

顧湄　水仙軸
絹本。
無款。上有吳坤元題，言爲橫
波作。
僞。

滬1—2796
傅眉　一鷺功名到白頭圖軸☆
　　綾本，水墨。
　　爲敬一仁丈作。
　　真而劣。

滬1—1949
☆文俶　花鳥軸
　　紙本，設色。
　　"辛未小春，天水趙氏文俶。"
　　有石渠印。
　　真。

滬1—3485
☆顧昉　洞庭秋思軸
　　紙本，水墨。
　　乙亥。
　　王翬題。
　　真而不佳。

滬1—4403
☆劉彥冲　臨王石谷山水軸
　　紙本，水墨。 精 。
　　王翬丙午款。
　　劉彥冲甲辰臨。
　　徐云此人之名當年可與石谷等
價，可值八百元。

滬1—4404
☆劉彥冲　好消息圖軸
　　紙本，設色。
　　乙巳，爲小安作。
　　畫松下一亭，有學文意。
　　佳。

滬1—3390
☆王昱　倣董其昌山水軸
　　紙本，水墨。
　　蔗田上款。戊辰嘉平上浣於晴
翠讀書樓，樵雲山人王昱。
　　真而佳。惜上半塵汙一段。

滬1—3988
☆王宸　鄉園茅屋軸
　　紙本，水墨。
　　丁亥夏日。
　　真而平平。

滬1—2852
☆王武　秋棠豆莢圖軸
　　紙本，設色。
　　無年款。
　　《石渠寶笈》著録。
　　色已淡，紙敝。
　　真。

滬1—3238

☆顛道人　玉蘭圖軸

　紙本，設色。

　戊戌春，頑顯子。鈐"古丹"朱、"完顯子"白。

　粗筆，近八大。

滬1—3379

☆陳書　花鳥軸

　紙本，設色。

　庚戌作。下有荷蟹。

　佳。似出代筆。款真。

滬1—2787

☆唐芠　荷花游魚軸

　紙本，水墨。[精]。

　戊辰暮春作。右上鈐有半圓葫蘆印。

　水墨荷，有立體透明感，然板。

　真。

滬1—4779

清佚名　冒襄像軸☆

　紙本，設色。

　無款。

　宋犖邊跋。

　樊增祥題其上。

畫似不够清初。

王昱　倣元人山水軸

　紙本，水墨。

　庚午倣元人法於寒香閣。肇老上款。

　徐云偽。

　畫劣，不似東莊。多用重墨。

清佚名　徐枋像軸

　絹本。

　無款。

　偽。

滬1—2604

☆金玥、蔡含　秋花蛺蝶軸

　綾本，設色。

　無款，鈐"如臯冒氏水繪園雙女史"。

　冒襄題畫上，辛酉七十一歲題。

滬1—3461

☆馬元馭　罌粟圖軸

　絹本，設色。[精]。

　上書：辛巳中秋題舊作。

　又款在左中，"棲霞馬元馭"。

　真。

惲冰　傲霜秋艷圖軸
　　粗絹本，設色。
　　庚午款。
　　畫板。偽。

滬1—3771
　　☆金農　無量壽佛軸
　　紙本，淡設色。[精]。
　　乾隆二十四年款。"寄奉彌伽居
士…"
　　即畫贈張庚者。
　　下張庚題，年七十六。
　　羅聘代筆。在羅畫中堪稱精品。

滬1—3768
　　☆金農　蘭花軸
　　紙本，水墨。
　　"龍梭舊客倣魏國夫人雙
鈎……"己卯二月。
　　畫石似板橋。其蘭下坡草與畫
石迥異。

金農　梅花軸
　　紙本，水墨。
　　偽。

滬1—3777
　　☆金農　洗象圖軸
　　絹本，設色。
　　自署款：七十六叟金農盥手
圖畫。
　　羅聘代筆。

金農　梅花軸
　　紙本，水墨。
　　己卯款。
　　偽，舊臨本？

滬1—3775
金農　鍾馗圖軸
　　紙本，設色。
　　自署款：七十四翁杭郡金農圖
畫。鈐"生于丁卯"白方。
　　羅聘代筆。

滬1—3759（庚午一幅）
金農　梅竹軸
　　紙本，水墨。一對。
　　☆一、庚午秋八月作。六十四
歲。粗筆重墨。佳。[精]。
　　二、梅。無年款，古愚上款。偽。

滬1—3691
☆李鱓　紫藤黄鸝軸
紙本，設色。
乾隆十五年庚午。

滬1—3682
李鱓　花卉屏☆
紙本，設色。四條。
一玉蘭，二紫藤，三梧桐小
鳥，四紅葉。乾隆十年作。
六十歲。
真而劣，極草率。

滬1—3709
☆李鱓　盆菊圖軸
紙本，設色。
無年款。
真。早年，字似新羅，款已是
本色。

滬1—3671
李鱓　雞冠花軸☆
紙本，設色。
雍正五年又三月住揚州城南
道院。
上又題，款：復堂墨磨人李鱓。
真，劣。

滬1—4042
閔貞　簪花圖軸
紙本，設色。
乾隆癸巳孟春之望，正齋閔貞
畫於刊（邗）口之筍峰書室。
工筆細，淡色畫人物，甚精。
綫描頗佳。

滬1—4043
☆閔貞　紈扇仕女圖軸
紙本，水墨。
己亥初夏。
生紙。人物甚工，樹石精。畫
粗於上幅。
真而佳。

滬1—3663
☆汪士慎　梅花軸
紙本，水墨。
無年款。"月輪斜照玉玲瓏……"
真。

滬1—3664
☆汪士慎　梅花軸
紙本，加粉。
"半幀溪藤瑩潔……溪東外史
汪士慎。"

早於上幅，真。

滬1—3653
汪士慎　猫石桃花軸☆
　紙本，水墨。
　戊申九月。
　桃石是本色，猫劣。
　真而劣。

☆黄慎　柳陰雙鷺軸
　紙本，淡設色。
　鷺簡筆，佳。真，平平。

滬1—3806
黄慎　瓶梅圖軸☆
　紙本，水墨。
　過於簡筆。

滬1—3625
高鳳翰　菊石軸☆
　紙本，設色。
　雍正丙午作，友仁上款。
　真，本色。

滬1—3634
高鳳翰　灣上送別圖軸☆
　紙本，水墨。

庚申作。左側挖去數字。
粗筆應酬之作，真。

滬1—3637
☆高鳳翰　阿鷗圖並考軸
　紙本，設色。小幅。
　上題，下畫。畫一小鳥，乾隆
丁卯作。上長題。

滬1—3753
☆李世倬　採芝圖軸
　紙本，水墨。
　無年款。乾筆畫二松一人。
　真而佳。

滬1—3823
☆高翔　僧房掃葉圖軸
　紙本，設色。精。
　隸書一詩，行書一詩。懷朗
上款。
　真。

滬1—4092
☆羅聘　玉暖珠香圖軸
　紙本，淺色。精。
　畫梅。鶴菴上款。

滬1—4090
☆羅聘　斗笠先生圖軸
紙本，水墨。
粗，字劣，然是真。

滬1—4106
☆羅聘　對畫梅竹聯
紙本，水墨。
秋空翠帶。做李息齋竹。
春山白雲。做王冕。
佳。

滬1—4080
☆羅聘　竹石軸
紙本，水墨。
乾隆戊申，題"石上幽篁楚
楚……"
真而劣。

滬1—4094
☆羅聘　梅花軸
紙本，水墨。
左下小字款。
真。

鄭燮　竹石軸☆
紙本，水墨。

題"咬定青山不放鬆……"
茅云偽。
偽，畫滯，印劣。

鄭燮　竹石軸☆
紙本，水墨。小幅。
石上點苔。
曾印過。
偽。

滬1—3904
李方膺　梅花軸☆
紙本，水墨。
乾隆五年作。
真，本色，畫過於草率。

王時敏　白雲出岫軸
紙本，水墨。大幅。
甲寅長夏做大癡白雲出岫。
筆粗，不似時敏筆。款亦劣。
舊做。

王鑑　做巨然溪山深秀軸
紙本，水墨。
己酉作。
筆下空空無物。偽。

滬1—2310
☆王鑑 倣梅道人溪山無盡圖軸
紙本，設色。巨軸。
甲辰九秋作。
六十七歲。
真而佳。

滬1—2342
王鑑 倣大癡山水軸☆
紙本，設色。
乙卯夏五奉祝宸老年翁六裘
初度。
七十八歲。
徐云代筆。有時王時敏巨幅亦
此人作。
款真，畫代筆。

滬1—2882
☆王翬 泰嶽松風軸
紙本，淡設色。巨軸。精。
壬申爲堅翁先生四十初度……
真而佳。

滬1—2928
☆王翬 深山古寺圖軸
紙本，設色。巨軸。
己丑作。
真。親筆，不如上幅之精。

滬1—3112
☆石濤 山窗研讀圖軸
紙本，水墨。巨軸。精。
辛酉十二月作。一枝室中爲粲
兮作。
四十歲。在南京畫。
張大千物。
真。

滬1—3108
☆石濤 墨竹軸
紙本，水墨。巨軸。精。
己未十月。
三十八歲。
真。

滬1—3284
☆王原祁 河岳凝暉圖軸
紙本，設色。精。
臣字款。左上書"河岳凝暉"
四大字。
徐舊藏。
真而精。

惲壽平 紅蓮圖軸
絹本，設色。
款僞，畫板。
徐亦云僞；楊亦云僞。

傅熹年

中國古代書畫鑑定組工作筆記

傅熹年 著
李經國 林 銳 整理

第 五 册

中
華
書
局

一九八五年十二月三日
上海博物館

滬1—1870

☆王琳　禮佛圖卷

紙本，水墨白描。

崇禎戊寅五月廿五日，佛弟子王琳拜畫。鈐"王琳之印"、"華近氏"。

滬1—2121

明佚名　姚氏家譜像卷

三卷。

第二卷

前茁齋篆書引首。

次正德辛巳夏四月西溪洪翰書《南山紀顏後序》，爲姚大章書。

次畫像，題"七世綏號南山"。

次南松、衍齋二題。

次正德壬申靳宗良書《南山紀顏記》，言爲南山小像，繪於雪川陸生；又云姚氏名綏，字大章，南山其別號云云。

次畫像，題"七世經號月川"。

後正德辛未施繼祖撰《姚大經傳》，言名經，字大經，正德丁卯鄉進士。

次小像，題"七世綱號雪江"。

後孫枝書《姚綱傳》。

後直至十世。

末嘉靖癸未七世孫綬題，蓋其所始輯此卷也。

第一卷，皆姚綬時補繪者，第七世以前。

第三卷，皆女眷。

第二卷姚綬等三像爲真像。

滬1—0468

祝允明　草書千字文卷☆

紙本。

正德庚午，爲廷用書。

前缺一段。

舊倣本，字弱。

滬1—0484

祝允明　草書月賦卷☆

紙本。

慕静山樓酒次書此，枝山道人允明。鈐"祝允明印"、"枝山"朱方。

無紀年。

真，不甚精。

滬1—0483

☆祝允明　小楷書子夜四時歌

等卷

緑灑金箋。精。

"雜詩數篇藁似垚民孝廉，請賜删潤。允明頓首。"

共十三首（末《房中思》）。

彭年、許初、袁尊尼（言其有《佩玉集》……）、壬子韓詩、袁裘、沈荆石、袁夢鯉、王澍。

小行楷，字稍長，不似常見小楷之圓緊。

滬1—0471

☆祝允明　草書自書詩卷

紙本。

"庚辰春日，辱慕静親家攜酒過訪，兼挈竺紅俱澆，情興甚愜，不覺至醉，因以舊作書以歸之。枝山允明。"

六十一歲。

大字尚佳。紙甚佳。

滬1—0487

☆祝允明　草書杜詩卷

紙本。

無紀年，款：枝山允明書。

真而不佳。

滬1—0473

☆祝允明　行書五言詩卷

紙本。

庚辰十一月十日爲雲莊謝元和書，在新居小樓中書。

六十一歲。

前缺，齊前紙尾割，尚餘一小條，有騎縫印。

晚年有趙意者。

真而佳。

滬1—0491

☆祝允明　草書張若虛春江花月夜卷

紙本。

"右録張若虛春江花月夜詞，枝山老人祝允明。"

王思任、李遵、陳朝輔、邵輔登跋。

書佳。紙敝暗。

祝允明　楷書金剛經卷

絹本。

單款，無紀年。

後王穉登一跋，是配入者。

扁絲絹，是清代絹。

清人書，尚佳。

劉珏　山水卷
　　皮紙本，水墨。
　　正統六年款。
　　清初人畫。

滬1—0858
☆王寵　行書自書詩卷
　　黃紙本。
　　《湖上八詠》等各詩。"壬辰孟夏，雅宜山人王寵書於石湖草堂。"
　　三十八歲。
　　真，平平。

滬1—0863
☆王寵　楷書樂志論等合卷
　　紙本。
　　首段楷書樂志論
　　　"雅宜子王寵書。"
　　　字是樸拙一類。佳。
　　第二段小行楷書楞伽精舍同宿東橋顧丈贈歌
　　　金粟箋。
　　　無款，鈐"太湖山人"朱方。
　　　真而精。
　　第三段致長兄札
　　　布紋紙。六紙。
　　　真。

滬1—0856
☆王寵　行書秋興詩八首卷
　　白皮紙本。
　　嘉靖戊子八月，爲尚之社長書於石湖精舍。
　　三十四歲，爲袁褧書。
　　前鈐"大雅堂"朱長，後"韡韡齋"。
　　劉存疑。
　　真。

滬1—0850
☆王寵　草書後赤壁賦卷
　　白紙本。
　　嘉靖乙酉七月廿又二日，雅宜山人王寵書於楞伽山房。
　　三十一歲。
　　于右任藏印。
　　真。
　　印與前件不同。

☆董其昌　臨各帖卷
　　紙本。
　　《爭座位》、《九成宮》、《韭花帖》、《律公帖》等。
　　"董其昌臨，時年八十，甲戌十月四日識。"

末另紙書：余歸老丘樊，時與眉公往還峰泖間云云。

手已顫，是暮年之筆。

董其昌　雜書古人詩卷☆

絹本。

隨手寫古人詩句及論書語，末行小字"玄宰"。

前有割失。

後高士奇跋。

真。

董其昌　草書王郎歌卷

綾本。

後又有論書一段。

滬1—1414

董其昌　草書太白草書歌卷☆

綾本。

單款，鈐"其昌"二印。

成親王跋。

真。

滬1—1374

☆董其昌　臨宋四家卷

藏經紙本。

"病骨難勝玉帶圍……"蘇子

瞻詩帖。辛未九秋爲君平丈書。

七十七歲。

"麗社湖中有明月……"黃魯直詩帖。偶作蘇黃米蔡四家書，其昌。

"淡墨秋山畫遠天……"米元章詩帖。

"花未全開月未圓……"蔡君謨詩帖。其昌臨於吳門之清嘉室。

有癸酉四月六日陳繼儒跋，言君平已逝，子羽出示此帖云云。

滬1—1425

☆董其昌　行書草書歌卷

灑金箋。

"右李供奉贈素師草書歌行，録似平尹詞丈。董其昌。"

庚戌吳偉業、王時敏二跋。

滬1—1422

☆董其昌　行書黃庭内景經卷

高麗箋。

"内景黃庭經"，標題。

無紀年，末小行楷數行。

紙滑，故字似薄而實真。

滬1—1420
☆董其昌　行草書放歌行卷
　絹本。
　"因作素書，以自叙帖詩繫
之，董其昌。"
　真而佳。

滬1—1427
董其昌　臨自叙帖卷☆
　綾本。
　後行書跋，言書自叙，以張長
史筆勢合之云云。
　真。

董其昌　行書送錢侍御詩卷☆
　紙本。
　大字，每行三四字。
　單款。
　最晚年書，紙澀筆顫。
　真而不佳。

滬1—1419
董其昌　行書呂巖詩卷☆
　綾本。册改卷。
　真而劣。

董其昌　行書詩卷☆

　紙本。
　"百草千花日夜新……"
　僞。

滬1—0625
☆文徵明等　文氏一門尺牘卷
　文徵明致緣祉尊親。
　文彭二通，致錢穀，硏花箋。
　文嘉四通，致錢穀，内一通言
沈册枉留經年，不曾學得一筆云
云。可證渠亦僞爲石田者也。
　文元發一通。
　文震孟跋。

☆文徵明、顧璘　行書合卷
　紙本。
　文行書七律虎丘劍池詩。單款。
　顧璘行書自書詩。石泉上款。
花箋。
　文葆光跋。

滬1—0584
文徵明　行書西苑詩卷☆
　紙本，烏絲欄。
　"戊午三月既望時年八十九矣。"
　舊倣。

文徵明　閒居漫興詩卷
　　紙本。
　　大字法黃，每行三字。

滬1—0546
☆文徵明　草書詩卷
　　紙本。精。
　　七言《八月六日書事》。正德庚辰十一月，徵明。
　　五十一歲。
　　李登跋，亦嘉靖時人，言文老盛年時作……
　　大草書學黃，極罕見。舊裝。
　　中有張弼等時人筆意，亦可窺見源淵。有用之物。

滬1—0578
文徵明　行書西苑詩卷☆
　　紙本。
　　乙卯七月廿又二日間書舊作，徵明，時年八十有六。
　　陶云真。
　　佳於上件《西苑詩》，然仍不真。

滬1—0621
☆文徵明　書詩卷

　　灑金箋。
　　草書陶詩一段。徵明。鈐“文壁徵明”白方。學黃帶張弼。
　　行書。尋幽有客到貧家……“春日友人過訪作。徵明”。
　　草書七言詩。“經旬湖上雨拍拍……”
　　行書七律二首。《□楊花》、《四月八日遊天平》。壁頓首。已有本色。

滬1—0926
文彭　草書李白詩卷
　　紙本。册改卷。
　　“峨嵋山月半輪秋”、“廬山西南五老峰”，二首。
　　真。

滬1—0923
文彭　行草書詩卷☆
　　紙本。
　　《石湖漫遊》五首。壬子仲春。
　　有似祝處。
　　真。

文震孟　行書千字文卷
　　絹本。

丙寅季秋，爲雲間夏彝仲書。

五十二歲。

書有文徵明、王寵意，與崇禎時書全不類。

滬1—1617

文震孟　書詩詞卷☆

白紙本。

二段。書《煙江疊嶂詩》，丙寅六月款；又《風入松》三首一段。

本色，學蘇。

則前件《千文》必僞也。

滬1—0340

☆沈周　行書題畫詩卷

紙本。

成化甲辰仲春念又八日，沈周。五十八歲。

尖筆，硬筆，然有生辣處。

疑真。

☆黃人　跋離騷卷

紙本。冊改卷。

"石頭半非道人黃人書。"鈐"黃人字略似"、"半非道人"。

學顏字。

王世貞　跋朱君璧摹揭鉢圖卷

絹本。

單款。

疑。

滬1—0786

☆陳淳　草書臨江仙卷

紙本。

淡墨書，大字，每行二字。

"右調寄《臨江仙》一首，道復書。"

滬1—2123

佚名　揭鉢圖卷☆

紙本，水墨。

後洪武甲寅□□至日，前中吳承天住山比丘□□焚香拜書。鈐"誠弓"。

白描細筆。

晚明人筆。

極工筆，淺墨衣紋甚妙，細如游絲。

滬1—1330

☆邢侗　小楷書近溪呂氏家訓卷

紙本。

單款。

羅大紘　手札卷
　明人。

滬1—1084
周天球　行書七律詩卷☆
　真。

滬1—1147
莫是龍　詩及手札十三段卷☆
　紙本。
　文卿、孟端上款。
　真。

滬1—0955
喬一琦　手札卷☆
　紙本。
　原野二哥上款。

一九八五年十二月四日
上海博物館

明人　書邊以誠藏文天祥書世麟
堂三字卷

灑金雲母箋。

約明初人書。字學趙，其書殊
不似孟端。末行割去，於文末加
"王紱"二字。墨色微異，末行
紙尾侷促甚。言宋相文公與邊氏
□世祖同登科，云云。

陶云真，是群跋之一，切去前
後，故爲侷促。

滬1—1074

董份　草書詩卷☆

粗絹本。

治生董份拜書。鈐"潯陽山
人"朱、"大宗伯學士印"。

明末人學鮮于伯機者，書劣。

款"治生"而印作"大宗伯學
士"，不可解？

滬1—0679

錢珊　楷書懷知賦卷☆

藍灑金箋。

正德六年十一月吉，辱愛弟錢
珊書寄尊兄李憲副大人。鈐"仲
瑞"白、"求正于大方家"朱。

嘉慶辛酉劉墉跋。

字學顏而不脫二沈影響。

滬1—1267

趙南星　草書杜詩卷☆

紙本。

《諸將五首》，題。

瑤華道人、翁方綱題。

末尾割去，無款印，然是真。

似王鞏《千文》，又有章草意。
與家藏尺牘筆法一致。

滬1—0845

豐坊　臨十七帖卷☆

黃紙本。明代原裱。

前青崖白鹿肖形印。

"文宗少洲馮先生以素卷見
委，因臨王逸少書三十一帖、子
敬八帖以復。嘉靖四十二年歲次
癸亥春二月丁丑，南禺病史豐道
生上。"

七十二歲。

鈐"四明"朱、"豐氏人季"、
"土木形骸仙風道骨"朱、"天官
考功大夫印"朱。

書極劣，筆戰，極晚年。

滬1—1431
☆朱之蕃 楷書前後赤壁賦卷
紙本。

萬曆壬子季冬十一日，久亢得雨，窗下無寒氣，乃取朝鮮雪花箋寫二賦……時年五十有五矣……蘭嵎居士朱之蕃書於南少宗伯衙齋。鈐"元介父"、"朱之蕃"、"故居"。

真而佳。

許科 行書詩卷
紙本。

"嘉靖癸丑夏六月望，吳興許科書。"鈐"水束"、"許氏文魁"。

明中期學趙者。

非葉盛。是許氏書，印刮去"許"字。

明佚名 金明池水嬉圖卷
絹本。

界畫。即摹王振鵬《金明池爭標圖》。

約清初人摹。後亦有摹王氏題。鈐偽大長公主"皇姊圖書"印。

後摹李源道、袁桷、鄧文原等題。

滬1—0181
☆黃公望 仙山圖軸
粗絹本，水墨。精。

"至元戊寅九月，一峯道人為貞居畫。"

"己亥四月十七日過張外史山居，觀仙山圖，遂題二絕於大癡畫，懶瓚。"

至正十九年，伯雨已死去十一年。

楊、謝云真，入精。

畫、款、題均偽。

滬1—1201
祝世祿 行書草訣辨疑題辭卷☆
紙本。

萬曆癸巳秋七月款。

五十五歲。

小草書，謹飭，與習見學蘇者不類。

滬1—0688
☆顧璘 行書自書詩卷
布紋紙本。

《登平坡寺》、《華巖洞》、《入功德寺有感》、《宿香山寺》。

庚辰閏八月十日，東橋顧璘拜呈石泉契兄求教。

四十五歲。

前切去首段半張紙，約去詩一首。

真。

滬1—0687

☆劉麟　草書樂志論曲陽山館詩卷

紙本。

樂志論，布紋紙，烏絲欄。

曲陽山館，石亭上款。

真。

滬1—1148

☆莫是龍　致文登札卷

白紙本。

真而佳。

滬1—1619

曹學佺　行書與鼎卿倡和卷☆

綾本。

"崇禎癸未仲秋望後，社末曹學佺能始。"

明末人風氣。閩人。

滬1—1707

仇時古　行書詩卷☆

紙本。

"己巳夏杪，石芝居士。"鈐"仇時古印"、"天禄堂"白。

崇禎二年。

自跋言：丁卯遭逆黨王珙欲中以危法云云。

則啓禎人也。

曲沃人，萬曆二十年進士。官松江知府。

滬1—1709

朱翊鑣　臨閣帖並釋文卷

白紙本。

釋文小楷法《薦季直表》，甚雅。

鈐"釋大函印"、"雪徑"，款：明鎮國將軍……朱翊鑣。

則爲入清後爲釋子後所書也。

滬1—1196

申時行　行書吳山行卷

粗絹本。

時行。鈐"瑤泉"、"大學士章"。

似真。

滬1—1706
王鱗　行書詩贊卷
綾本。
天啓七年春款。鈐"王鱗之印"、"子春氏"。
王無回題。又，康熙庚戌嚴陵方象璜題。
字在倪元璐、張二水之間，明末人本色。

滬1—3747
錢陳群　雜書詩文卷☆
紙本。
真。

滬1—1885
姚宸中　行草書錢公輔撰范氏義田記卷☆
絹本。
崇禎五年暮春三月，原庚上款。
怪草字。

王守仁　手札卷
染紙。
時振大提學道契上款。
偽。

張肯堂　手札卷☆
紙本。
天啓五年進士，華亭人。
真。

滬1—1534
張瑞圖　行草書秋夜詩卷☆
粗絹本。
天啓壬戌。
五十三歲。
真而劣。

滬1—4360
陳文述、蔣寶齡等　行書詩卷☆
紙本。
千歲和尚寶掌詩，道光丁酉陳文述，梅伯上款。
題沈瘦生自寫延清園圖，丙申，蔣寶齡，梅山上款。

滬1—3282
☆王原祁　盛年山水卷
紙本，設色。
無款。騎縫鈐"石師道人"白方。
甲申十一月望王宸題，言爲麓臺盛年之作。

必真。約五十左右作，非得意筆。

滬1—3979
莊有恭　與乾隆帝聯句詩卷☆
紙本。
錢陳群題。
原鈔件。

滬1—1710
朱蔚　蘭石卷☆
紙本，水墨。
單款。鈐"朱蔚私印"、"文豹父"。
後陳琳跋，與畫無涉。

滬1—4249
王學浩　寒碧莊十二峰圖卷☆
絹本，設色。
孫星衍篆書引首。
"嘉慶壬戌三月爲蓉峰觀察年丈作，椒畦王學浩。"
四十九歲。
劉恕每石旁自題詩。
後潘奕雋題詩，在高麗紙上。
孫銓、尤興、嚴雲霄等題。

滬1—4505
☆王承楓　平園圖卷
紙本，設色。
界畫。題："同治丁卯春三月，十三研齋主人新葺平園，即桃花潭館，觴客以落之，囑余補圖，云云。"磁州王承楓。"
此人爲做後門造之人（徐偉達言，上海曾收過其作品。）
畫園林。主人葉研農。園在許州，即許昌也。

滬1—4777
王翬　補景高士奇將車圖卷☆
絹本，設色。
"歲次庚午長夏，虞山王翬布景。"後加此款。
款前高士奇自題七絕，款："自題《將車圖》"。
此是高士奇原物，高題均真。添一王翬款。
畫工整，然景必非王翬作。
是楊晉畫，石谷署款。

王翬　煙江疊嶂圖卷
絹本。
偽劣。

沪1—2932

☆王翬　倣癡翁富春夏山兩圖筆意卷

紙本，設色。長卷。

題：辛卯夏避暑湖莊，摹大癡富春、夏山二圖大意，爲……云云。

八十歲作，晚年。

前段平遠甚佳。

親筆。

沪1—2943

☆徐溶　山水卷

紙本，設色。

言得王翬未完之作，自補之。戊戌中秋後二日，杉亭徐溶謹識。鈐"徐溶字雲滄"白方。

學石谷而劣。

沪1—2898

☆王翬　結茅圖卷

生白紙本，水墨。

"結茅圖。歲次庚辰嘉平月之望日，耕煙野老王翬。"

六十九歲。

題："乙丑蒲月望日，晚香白汝霖題，時七十一歲。"

竹石甚佳。

佳作。

沪1—2897

☆楊晉、王翬　徐采若像卷

絹本，設色。

蔡方炳題"林泉逸致"四字。

楊寫像，王補景。王題：采若社兄六法精妙，己卯初夏屬子鶴寫照，余爲補圖云云。款"耕煙散人王翬"。

後康熙再壬寅王揆七十八歲題。

宋犖、王鴻緒、陳元龍、張大受、□昂發、王銓、顧藹等題。

張大受詩有"却倩王楊腕下傳"句，則爲王、楊所繪。

陳元龍題云：當代徐熙絕藝傳，兩朝供奉已多年……藝林盛事不勝情，老輩王楊共擅名……

據此，則采若是徐玫，畫則爲楊、王合作者也。

似真。人像淺墨畫，極佳。而山水必非出石谷手，或是弟子代？

按：次日閱楊晉畫《朱漢槎像》，布景全同，因知是楊晉畫、石谷署款者也。

滬1—2942

☆王翬　坐聽松風卷

紙本，設色。

"坐聽松風。康熙丁酉春二月望爲岷逸先生補圖，海虞同學弟王翬。"

張棠、高不騫、沈奕藻、楊陸榮、釋令可題。

王時鴻題，言江南筆墨數耕煙，拜手師資得正傳……則岷逸爲王氏弟子也。

王原戊戌題，亦言爲石谷弟子。

是逝年作。

是弟子畫、自署款。

滬1—2903

☆王翬　倣黃鶴山樵江山千里圖卷

絹本，設色。

"黃鶴山樵江山千里圖。歲次壬午中秋前二日，橅於西爽閣之南窗下。海虞石谷子王翬。"

真而不精。

滬1—3049

☆惲壽平　書畫卷

前自書詩。冊改卷。

臨先香山翁北苑夏寒圖。紙本，水墨。真而精。左上又一題。

畫後書東坡承天寺夜遊句，亦真。

臨子久沙磧圖。紙本，設色。佳。秀雅簡筆。

後改琦題，勞小山上款。

滬1—3031

☆惲壽平　花卉卷

黃紙本，設色。精。

二段。前一葡萄，後一芋頭，乙丑暮春款。

後書詩。

楊云真，謝云入精（只葡萄）。

僞。

滬1—3790

☆黃慎　松林書屋卷

綾本，設色。

雍正七年款。

用筆疾迅似其草法。

佳。

在京見一軸，亦如此。

滬1—3797

☆黃慎　夜遊平山圖卷

白紙本，水墨。

寧化瘦瓢子黄慎……

後自題"甲戌秋中，璞莊招遊平山堂……"

鄭板橋題。

簡淡，寥寥數筆。

佳。

滬1—4087

羅聘　得石圖卷☆

　紙本，設色。

　真而平平。

滬1—3673

☆李鱓　倣倪黄山水卷

　紙本，水墨。

　王振上款。乙卯小春，作倪黄數筆……

　草草數筆，如抽象畫。

　佳作，罕見逸品也。

滬1—3851

☆方士庶　倣古山水卷

紙本，設色。小袖卷。

臨文徵仲。無款。鈐"臣庶"。

擬吴仲圭。無款。鈐"方洵"。

臨李晞古法。鈐"臣庶"。

臨范寬雪山圖。雍正十二年中秋，士庶作於天慵書館。鈐"方洵"。

四十三歲。

真而精。

滬1—3995

☆王宸　山水圖卷

紙本，水墨。三段。

楚山清曉圖。辛亥九月倣大癡道人楚山清曉圖一曲，爲少雲先生雅鑑。時年七十有二。

倣倪山水。蒙叟宸。

浯溪圖。壬子八月爲又山硯長兄先生寫，即請正之，七十三老弟王宸。

前隔水何紹基題：浯溪圖。

技止乎此，多敗筆。

真。

一九八五年十二月五日
上海博物館

滬1—2378（鄭濂書《十八拍》部分）

張風　文姬歸漢卷☆

　　紙本，水墨。

　　鄭濂小楷書十八拍。"丙申過雨郇盟社兄齋中書。""之俊"。

　　紙尾畫文姬坐像。末書"文姬遺照"篆。"戊戌九月，上元張風寫。"鈐"碧峰"朱長。順治十五年。

　　先寫後圖，白描。小楷款佳，畫亦雅。

　　應改名：鄭濂楷書胡笳十八拍張風補文姬像。

　　張款字似浮在紙上，而畫、款均佳，疑是裱後所畫。

　　謝云不真。

滬1—4503

周閑　百花圖卷☆

　　紙本，設色。

　　臨孫克弘花卉。同治丁卯款。

滬1—3328

☆禹之鼎　東皋三酒徒圖卷

　　絹本，設色。

　　前禹氏隸書"東皋三酒徒"，末款：慎齋禹之鼎。

　　左上有康熙癸未洪燦書，言三酒徒爲秀才錢王長、皂隸王振川與洪燦。今年客京師，與禹慎齋言之，爲繪此圖。二人已先朝露云云。

　　中一人真像，佳；左右二人臆寫，不佳。

　　真。

滬1—4395

湯貽汾　風雪夜歸圖卷☆

　　紙本，設色。

　　荔農世大兄屬雨生作圖，命禄名作白門琴憶圖。"雨生"。

　　山水，湯畫；紅衣人騎驢，其子畫。

　　何紹基、丁晏等題。

　　真。

滬1—4418

夏之鼎　花鳥走獸卷☆

　　紙本，設色。冊改卷，六段。

　　鈐"之鼎"、"茝谷"。

滬1—3322
☆禹之鼎　燕居課兒圖卷
　絹本，設色。
　"燕居課兒圖。乙丑仲秋，廣陵禹之鼎繪。"鈐"禹之鼎"白、"尚基氏"朱。
　康熙丁卯曹禾書《讚》。其人姓陳，號樊川先生，任《一統志》總裁。
　又康熙戊辰湯右曾跋，稱門下士。

滬1—3939
☆釋明中　摹元人山水卷
　紙本，水墨。
　"乙亥暢月晴窗氣暖，摹元人意於西湖山房，北山明中。"
　達受引首。
　丙子梁詩正跋。俞樾題。
　真。尚可。

滬1—4502
周閑　花果卷☆
　絹本，設色。
　同治建元新秋……范湖居士並記。
　佳於上卷。

滬1—4412
趙之琛等　清人集梅卷☆
　橫册改卷。
　白㕙、趙之琛、朱沆、姜壋、湯貽汾、素侯（金書）、☆姜燾（款：福卿）、徐曉峰（徐旭）、☆李堃（歗北，極似冬心）、鮑逸（問梅，乙巳）、德林（咸豐元年）、張槃（小蓬，丁丑）、李育、陳崇光、李匡濟、周謙、周丕烈、嘯雲、朱真、湯禄名、焦桐、湯寅。
　光緒二十四年湯寅跋，言均道咸間邗上名家。

滬1—4583
陳豪　斜陽煙柳詞圖卷☆
　紙本，設色。
　光緒己丑。
　畫是一不會畫人所作，陳叔通之父。
　汪兆銘跋。

滬1—3721
☆張宗蒼　寒江共濟圖卷
　紙本，水墨。
　乾隆癸亥作，有長題。又題七

絕一章，贈其甥盛杲。

　　五十八歲。

　　後徐堅題，嘉慶元年。

　　盛杲題。

　　畫首有周笠題。

　　真。

滬1—4416

蔣寶齡　寒窗讀畫圖卷☆

　　紙本，設色。

　　道光四年，爲旭樓作。

　　四十四歲。

　　本色。

　　真。

滬1—3303

☆楊晉　朱漢槎像卷

　　絹本，設色。

　　"詩腸鼓吹"隸，"彝尊書漢槎侄卷"。

　　"己卯清和朔，虞山楊晉寫。"

　　隔水朱竹垞題漢槎改字貫槎。甲申七十六再書。

　　朱竹垞、徐釚、潘耒、顧嗣立、張大受、黃元瑤題。

　　後戴光曾跋，言其母爲朱氏後，曾大父漢槎先生……

與昨日見《高士奇將車圖》布置出一人手，則知昨卷爲西亭所作也。其石谷款雖眞，但虛題其名而已。

滬1—4577

蔣確　雙鉤芝蘭水仙卷☆

　　紙本，水墨。長卷。

　　自題倣倪瓚、徐枋二高士意。戊寅。

　　四十一歲。

　　真。

滬1—3372

高其佩　竹圖卷☆

　　紙本，水墨。

　　指畫，款亦指書。

　　後配王一亭。

　　疑。

滬1—2274

☆蕭雲從　關山行旅圖卷

　　紙本，設色。

　　"關山行旅圖。崇禎壬午寫於陵陽寓館之舫齋，蕭雲從。"

　　四十七歲。

　　畫極笨，細部尖筆有似處，石

笨拙處亦有似處。

疑真。

滬1—4134

萬上遴　江山泛舟卷☆

紙本，設色。

"輞岡萬上遴。"

嚴繩孫　送別圖卷☆

紙本，設色。册改卷。

馮溥引首。

"壬戌之秋，悔齋奉使琉球……句吳弟嚴繩孫。"

彭孫遹、倪燦、周清原、徐嘉炎、徐釚、尤侗、邵關遠、趙吉士、李澄中。

畫款不佳。

諸跋均真。

滬1—2057

☆黃卷　嬉春圖卷

絹本，設色。

"丙子仲夏寫於梅窩，黃卷。"

工筆著色，畫仕女，尚不太俗。

滬1—1627

☆李流芳、婁堅　書畫合卷

白紙本，水墨。

李山水，粗筆。戊午至日，華父過余檀園，坐雨慎娛室，索畫此卷，李流芳。

婁行書詩。大字。庚申仲春九日書杜詩。華父上款。佳。

奚岡、郭麐等跋。

真。

滬1—4386

黃均　倣董其昌山水卷☆

紙本，水墨。

乙卯作。

四十五歲。

真。

滬1—4410

屠倬、張鑑　珠湖漁隱圖卷☆

紙本，水墨。

伊秉綬引首"珠湖漁隱"。

屠倬，壬申二月爲梅叔世叔作。

三十二歲。

張鑑，甲子在武林畫，亦梅叔上款。

真。

滬1—3465
☆馬元馭　蔬果卷
　絹本，設色。
　自題倣倪、陸兩家筆意。
　真而不佳。

滬1—4109
張敔　花卉卷☆
　紙本，水墨。
　戊午。
　六十五歲。

滬1—4470（戴熙部分）
吳大澂、戴熙　山水合卷☆
　光緒壬辰，爲小雲臨戴畫。
　"倣石谷竹莊圖。己未二月，
荔生大兄屬，醇士戴熙。"
　五十九歲。
　鈐徐用儀印。
　真。

滬1—4462
☆戴熙　山水卷
　紙本，設色。
　"星齋宮庶世大人屬，醇士弟
戴熙，戊申十月直廬。"
　四十八歲。爲潘曾瑩畫。

前沈兆霖引首，亦星齋上款。

滬1—4471
戴熙　湖天清曉卷☆
　紙本，水墨。
　"湖天清曉。倣黃子久筆，韓臣
二兄宗師大人雅屬，醇士戴熙畫。"
　真，平平。

滬1—4469
戴熙　溪山清遠圖卷☆
　紙本，水墨。
　咸豐乙卯十月，彤甫晏大公祖
索畫，謹陳此卷乞政，錢唐戴熙
又識。
　五十五歲。
　畫謹飭，然是真。

滬1—4305
錢杜　茅堂綠陰卷☆
　絹本，設色。
　庚寅二月。
　六十八歲。
　真。

滬1—4308
錢杜　雲在樓圖卷☆

黄灑金箋。

"乙未四月望日，爲曦伯大兄作，錢杜。"

七十三歲。

張廷濟引首。

後張澹跋。

滬1—4313

錢杜　心田種德圖卷☆

紙本，水墨。

細筆，無款、印。

後李嘉福題，言爲芸舫。

真。

滬1—4406

劉彦冲　蕙生小像卷☆

紙本，設色。

真。

滬1—4402

劉彦冲　怡雲圖卷☆

紙本，水墨。

甲辰夏，畫贈盟古先生。

其人姓楊，劉在後隔水跋上言之。

吳昌碩引首。

鄭文焯等跋。

山水畫似奚岡。

滬1—4344

翟繼昌　西湖秋柳圖卷☆

絹本，設色。

"西湖秋柳圖。嘉慶己巳春日，呈問渠詞丈先生，翟繼昌。"

四十歲。

毛懷引首並跋。

滬1—4058

☆翟大坤　臨王石谷畫並惲書卷

紙本，水墨。

《五株煙樹》等二幅。

滬1—4450

費丹旭　歸牧圖卷☆

絹本，設色。

道光己亥。

三十九歲。

佳。

滬1—4454

費丹旭　峴山逸老堂圖卷

紙本，設色。

無款，末鈐二印。

畫明代十五人，原劉麟畫，重

畫并抄諸題。

　畫嫩，綫描不够精。

　徐偉達言是潘△△作。潘爲費
氏弟子。

滬1—4154

☆尤詔、汪恭　袁枚隨園女弟子
圖卷

　絹本，設色。

　"婁東尤詔寫照，海陽汪恭製
圖。"

　前王文治引首"十三女弟子湖
樓請業圖"。

　後嘉慶元年八十一歲自題，二
段，親筆。

　王鳴盛等跋。

滬1—4414

趙之琛　山水卷☆

　紙本，水墨、設色。

　"道光十年二月寫於退庵……"

　五十歲。

滬1—4318

朱昂之　倣大癡山水卷☆

　紙本，水墨。

　"倣大癡老人筆，昂之。"

吳雲、周閑、張熊、徐渭仁等跋。

滬1—3990

王宸　山水卷

　紙本，水墨。

　丙午，介亭上款，畫於芝城。

　六十七歲。

　後紙自書詩。

　真。

滬1—3992

☆王宸　山水卷

　紙本，水墨。

　己酉七月朔，爲静研大兄畫。

　七十歲。

　佳。

滬1—3468

☆蔣廷錫　荷花卷

　絹本，設色。

　前小楷書王勃《採蓮賦》。

　庚辰中秋，酉君戲倣包山筆。

　三十二歲。

　畫真。書匀净而不俗，亦署
蔣款。

滬1—3649

張庚　倣大癡富春山居卷☆

　　紙本，淡設色。

　　畫後餘紙自題長跋，"彌伽居士張庚，時乾隆辛酉夏四月"。

　　五十七歲。

張熊　百花圖卷

　　絹本，設色。

　　割尾添款。

　　樊樊山引首。

滬1—4235

☆宋葆淳　太白樓圖卷

　　紙本，水墨。短卷。

　　太白樓圖。葆淳爲思亭畫。

　　孫星衍篆書引首"小青蓮"，嘉慶壬申書。

　　鈐"吳修之印"朱。即爲渠繪也。

　　前吳修自書《謫仙樓》詩。

　　嘉慶丁卯姚鼐、孫星衍、張問陶、吳錫麒、吳鼒、趙懷玉、趙翼（八十六歲）、朱休度、唐仲冕、阮元、曾燠、張敦仁、蔡之定、潘奕雋、顧千里、汪端光、蔡世松……

滬1—4233

宋葆淳　春水綠波圖卷☆

　　紙本，設色。

　　庚辰三月，侍萱上款。

　　七十三歲。

　　潘奕雋、石韞玉、潘曾沂、黃丕烈、張吉安、朱兆箕、孫建勳跋。

滬1—4430

☆王素　包世臣小像卷

　　紙本，淡設色。

　　"慎伯先生七十八歲小像。甘泉後學小梅王素寫。"鈐"遜之"朱。

　　後自書，臨各帖。末書"此册付熙載"。

滬1—4120

方薰　張士榮小像軸☆

　　紙本，設色。

　　戊午，金門上款。

　　六十三歲。

　　石韞玉、程邦憲、黃丕烈、何桂馨、李遇孫、李富孫、王宗炎等題。

滬1—4506

☆何元熙　臨仇英山水卷

絹本，設色。

二段：《瑶臺清舞》（仇原作在顧家，亦僞本）、《秋江垂釣》。

"咸豐辛酉秋日，後學何元熙摹。"

似仇。

一九八五年十二月六日
上海博物館

文徵明　行書詩軸
紙本。丈二匹。
大字。紫殿東頭敞北扉……
倣黃。
舊倣。

文徵明　行書詩軸
紙本。六尺。
祥光浮動紫煙收……
倣黃。
舊倣。

文徵明　行書詩軸
紙本。丈二匹。
春花爛爛爛薇垣……
舊倣。

文徵明　行書詩軸
黃紙本。八尺。
"江南七月火西流……"單款。
舊倣。

文徵明　行書詩軸

紙本。丈二匹。
舊倣。

文徵明　行書詩軸
紙本。丈二匹。
紫殿東頭敞北扉……
舊倣。

文徵明　行書臘日賜馑詩軸
匹紙。
綺宴錯落映朱旗……
舊倣。

祝允明　草書詩軸
匹紙。
粗筆狂草。枝山允明。
偽。

滬1—1130
☆徐渭　草書七絕詩軸
紙本。
一篙春水半溪煙……天池。鈐
"天池山人"白方。
迎首鈐"漱仙"白長。
真而粗。
陶云字穩而不險。

疑。氣質不似而書法甚佳，出
自高手。

滬1—1202
☆祝世禄　草書鄙語軸
　研花箋，荔枝。
　萬曆丁酉，爲一樗書。
　五十九歲。

祝世禄　行書五絕詩軸☆
　紙本。
　“林影落沙窗……”
　真。

滬1—1198
☆申時行　行書梅花詩軸
　紙本。
　“晴閣峰巒景色奇……時行
書。”鈐“崇綸堂”。
　真。

趙孟頫　七古詩軸
　絹本。
　款：子昂。鈐“趙氏子昂”。
　明人倣，書法有趙，亦有鮮于。
　劉云是詹仲和倣。

滬1—2361
宋曹　行書五律詩軸☆
　絹本。
　十載江南路，秋風再一臨……
　真。

祝世禄　行書詩軸☆
　紙本。
　江枯石欲墮……世禄。
　真。

文徵明　小楷蓬萊宮賦軸
　紙本，水墨格。
　徵明。
　字弱而晚，稍後倣。

滬1—0628
☆文徵明　行書青玉案詞軸
　庭下石榴花亂吐……右調青玉
案，徵明。
　在僞金粟箋上書。
　松煙寫，故墨氣不佳。紙滑，
時有失步，然似真。

文徵明　行書詩軸
　紙本。
　舊倣。

文徵明　行書詩軸
紙本。
手培蘭蕙兩三栽……
舊倣。

文徵明　行書詩軸☆
絹本。
詞頭爛漫紫香泥……
前缺裁割。
尚可。

滬1—0922
☆文彭　七絕詩軸
紙本。
自書七絕若干首。戊申秋日，
爲岐山書。
五十一歲。
真。紙破碎。

滬1—1616
☆文從簡　行書七絕詩軸
紙本。
聖主求賢意最真……單款。
真。

王穉登　行書七絕詩軸☆
紙本。

赤山牛頭霜樹紅……"解嘲京
堂"，鈐"王穉登印"。

滬1—1195
☆王穉登　行書七絕詩軸
紙本。
含香仙吏舊鳴琴……單款。
佳。

滬1—1003
王穀祥　楷書華林園馬射賦軸☆
紙本，水墨欄。
嘉靖壬戌，臨褚河南。
疑舊僞。

滬1—0851
☆王寵　自書效白體詩軸
紙本。宋紙。
鈐"常州宜興縣法藏寺大藏經
記"木記。
丙戌春，寓楞伽精舍……僧折
枝作供，戲效白體賦二絕。

滬1—1508
☆程嘉燧　草書七言詩句軸
綾本。
"東山棋子風流手，便是安邦

定國人。嘉燧。”
　狂草，全無似處。
　僞。

祁豸佳　行書軸
　紙本。
　真。

滬1—1072
☆黃姬水　行書五絕詩軸
　紙本。
　鳳臺高百尺……姬水。
　真。

滬1—1073
黃姬水　行書攝山詩軸☆
　紙本。
　單款。
　真。
　劣於上軸。

滬1—1430
☆董其昌　做顏書班固寶鼎歌軸
　綾本。
　三行。“寶鼎歌。做顏魯公書，董其昌。”
　真而精。

滬1—0506
祝允明　草書鷓鴣天軸☆
　布紋紙本。
　燈火三更把算軸……
　真。紙敝。

滬1—1428
董其昌　行書七絕詩軸☆
　綾本。
　朱斿行部帶明霞……單款。
　似真。

董其昌　行書詩軸
　綾本。
　霜月皎如燭……
　僞。

滬1—1429
☆董其昌　行書七絕詩軸
　絹本。
　名門利路杳何憑……爲法蓮上人書。
　學米。用筆險峭尖利，無董氏虛和之氣。
　疑。

祁豸佳　書詩軸

紙本。

單款。

真。

滬1—1580

☆陳元素　行書五絕詩軸

紙本。

一度桃花嶺，煙霞處處新。

孟穀上款。

董其昌　詩軸

紙本。

偽。

傅山　行書詩軸☆

綾本。

無款，鈐小印"傅山印"。

滬1—2429

☆傅山　行書五律詩軸

綾本。

禮樂攻吾短……

滬1—1333

☆邢侗　臨右軍袁生帖軸

紙本。

真。

滬1—1332

邢侗　行書杜詩臨洞庭軸☆

紙本。

"臨洞庭。濟南邢侗。"

學米。

周天球　小楷書洛神賦軸

紙本。

嘉靖癸卯。

明人舊做。

下畫無款。吳湖帆題爲袁中郎。

滬1—1077

☆周天球　行書山静日長軸

絹本。

隆慶壬申閏月晦，六止居士周

天球書於游□之宇。

滬1—1080

周天球　行書心經軸☆

紙本，水墨欄。

萬曆癸未……

七十歲。

真。

周天球　行書唐詩軸☆

紙本。

萬騎千官擁帝車……

真。

董其昌　行書七言詩軸

紙本。

"乙亥夏日，東佘山房倣楊少師筆意，同觀者陳眉公徵君、雲來老親家。其昌。"

僞。細尖筆，字滑而俏麗，必非董書。

滬1—1366

☆董其昌　行書宋詞軸

白紙本。

功名大小天已安排耳……丙寅暮春之望金閶門舟中書，其昌。

旁加小字"戊辰中秋寄贈周生詞宗"。

清人倣書。

莫是龍　行書詩軸☆

紙本。

述古上款。

字不佳。

祁豸佳　行書五言軸☆

綾本。

滬1—2362

宋曹　行書五言詩軸☆

綾本。

爾約道翁六十壽。

滬1—1578

陳元素　行書七律詩軸☆

雲母箋。

沙深老樹欲全髠……

破碎。

王守仁　行書軸

紙本。

"游魚水底傳心訣，栖鳥枝頭説道真。"陽明。

明人僞。

王守仁　行書詩軸

紙本。

僞劣。

滬1—2506

錢穀　行書詩軸

紙本。

壬申三月，爲南友書。後江錢穀，時年七十有九。鈐"錢穀之印"、"子璧氏"。

字學蘇。
是清人錢榖，非叔寶也。

滬1—2071
杜大中　書明日詩軸☆
　紙本。
　單款。"兩都吏隱。"
　晚明人書。

董其昌　行書詩軸
　古銅灑金箋。
　雨餘竹色明。
　清人倣。

董其昌　行書七絕軸
　綾本。
　花落江堤簇曉煙……
　偽。

董其昌　行書詩軸
　綾本。
　偽。

倪元璐　行書五律詩軸
　白紙本。
　犬吠水聲中，桃花帶雨濃……

元璐。
　真。

滬1—1921
劉榮嗣　行草書五絕詩軸☆
　金箋。
　淥水明秋月……

滬1—0944
吳文華　行書七言軸☆
　絹本。
　款：容所。鈐"容所文華"、
"大司馬印"。

滬1—0405
陳獻章　書七絕詩軸☆
　紙本。
　單款。紙過敝。

滬1—2082
曹銘　行書五言詩軸
　紙本。
　豈不愛佳客……丙子二月書於
二西堂，曹銘。鈐"曹銘之印"、
"嚴庵"。
　明末人。

滬1—1600
☆歸昌世　行書詩軸
　灑金箋。
　幽意寫不盡，萬山深更深……
"壬子春末書於葯房，歸昌世。"
四十歲。

滬1—2078
徐九畹　行書軸☆
　紙本。
　玉沙瑤草連溪碧。
　晚明？

滬1—1437
范允臨　行書五絶詩軸☆
　紙本。
　"主人不相識……"

滬1—2085
陸雲龍　行書詩軸☆
　灑金箋。橫幅。
　執玉趨朝擬獻琛……治下陸
雲龍。

滬1—2053
☆文葆光　行書詩軸
　布紋紙。

"小圃風清橘吐華……停雲文
葆光。"鈐"悟言一室"。
　書極似僞祝枝山，有用之物。
與文葆光面目不似。

滬1—1941
☆吳應箕　書朗炤堂佳蓮詩軸
　紙本。册改軸。
　"秋浦後學吳應箕具草。"鈐
"次尾"、"吳應箕印"。即前見大
册爲范景文書者中抽出。

周亮工　行書七言聯
　僞。

顧廣圻　楷書樂只四章軸
　絹本。
　爲西亭世叔勒老先生六旬壽。
　字與書跋全不類，或是倩人
代書。

滬1—1579
陳元素　行書詩軸☆
　紙本。
　真。

滬1—1513
婁堅　行書詩軸☆
　　紙本。
　　對酒不覺暝，落花盈我衣……
真。

滬1—2060
☆黃淳耀　行書田家詞軸
　　紙本。
　　單款。"黃淳耀印"、"蘊生"。
佳。

滬1—1197
申時行　行書七絕詩軸☆
　　紙本。
　　單款。
　　真。

滬1—0841
☆豐坊　行書司馬光獨樂園詩軸
　　研花箋，橫印團花。精。
　　"嘉靖二年正月十三日，鶴汀豐
坊書於金臺寓舍。"鈐"豐坊之印"。
　　三十二歲。

滬1—0957
☆喬一琦　書七言二句軸

　　紙本。
　　"萬壑聽來泉自應，一琴攜處
鶴還隨。"
　　無款，鈐二印："百圭喬印"、
"一琦"。

滬1—1940
嚴衍　行書四言詩軸☆
　　場頭平平，鋤棘及草。
　　真。

滬1—0956
喬一琦　書七言詩句軸☆
　　紙本。

滬1—1780
☆黃道周　行書爲人壽七律詩軸
　　花綾本。
　　東上奇雲初變春……
　　真。

滬1—1768
黃道周　行書詩軸☆
　　綾本。
　　"丙子冬聞奴警出山似正，黃
道周。"

滬1—1770
☆黃道周　行楷書詩軸
　綾本。
　"暫作興朝寄……"
　"甲申出大滌山……臘月朔後
二日，黃道周頓首。"
　六十歲。
　佳。

滬1—1782
黃道周　行書詠梅詩軸☆
　綾本。
　詠瑞梅。
　疑僞。

滬1—1926
☆馬士英　行書七絕詩軸
　綾本。
　黃菊枝頭破曉殘……"癸未秋
日，馬士英。"鈐"馬士英印"
白、"瑤洲"朱。
　書似米萬鍾。

曹思邈　行書七絕詩軸☆
　"東海東頭雲霧開……琴川曹
思邈。"

滬1—1938
倪元璐　草書詩軸☆
　綾本。
　郊外訪客之一。
　憲介老父母。

滬1—1937
倪元璐　行書杜句軸
　綾本。
　百年地闢柴門迥，五月江深草
閣寒。元璐。行之詞丈上款。

倪元璐　行書詩軸☆
　綾本。
　單款。

滬1—2065
☆朱由檢　行書詩軸
　灑金箋。
　"昨日到城郭……"
　無款。上鈐"崇禎建極之寶"，
上押一"帝"字。

朱由檢　書軸☆
　雲母箋。
　十字，似裁割。字文也不可通。

上寶，押"帝"字。
亦真。

滬1—1868
☆阮大鋮　行書五言詩軸
紙本。
磐石臨江路，披襟坐沉瀠……
字在米萬鍾、黃道周之間。
真。

滬1—1212
朱南雍　行書詩軸☆
紙本。
款：越崢南雍。
大字，學文派黃書。

滬1—2599
釋今釋　行書軸☆
綾本。
丁未秋八月。默菴道兄上款。

祁豸佳　行書詩軸
大字。
真。

曹思邈　行書詩軸☆
紙本。
真。

董其昌　行書軸
紙本。
滇海奇遊萬里……
僞。

滬1—0847
☆豐坊　行書六言詩軸
紙本。巨軸。
無款，鈐五印。

滬1—1908
景山　草書李太白琴贊軸☆
紙本。
丁丑，雙巖景山書。鈐"雲臺
二十八將櫟陽侯之後"、"名山號
雙巖"。
崇禎十年。
按：雲臺二十八將景丹封櫟陽
侯，則其人即景姓也。

一九八五年十二月七日
上海博物館

鄒元標　行書詩軸
　　紙本。
　　萬曆戊午，爲諸暨駱生作。
　　丁傳靖、周肇祥邊跋。
　　字似沈周硬瘦一派。
　　僞。

滬1—1766
☆方維儀　楷書慈雲禪師願文軸
　　紙本。
　　"皖桐未亡人姚門方氏維儀
書，時年七十有四。"
　　楷書學顏。

滬1—2399
☆萬壽祺　楷書歸去來辭軸
　　花綾本。
　　單款。
　　小楷精雅。

滬1—1918
蔣明鳳　行草五律詩軸☆
　　綾本。
　　單款。

太倉人，萬曆戊午舉人。

滬1—1877
李待問　行書七律詩軸☆
　　絹本。
　　單款。
　　去上款，移本款於詩末。

滬1—2069
沈威　行書五律詩軸☆
　　灑金箋。
　　十里松陰路……

滬1—1886
高弘圖　行書七絕詩軸☆
　　絹本。
　　圖翁自興。鈐"高弘圖印"、
"大司徒"。
　　弘光宰相。

滬1—2081
郭振明　行書五絕詩軸
　　綾本。
　　鈐"郭振明衛民氏"白方。

黃淳耀　行書錢唐江詩軸☆
　　絹本。

"錢唐江一首。黃淳耀。"
僞。

滬1—1920
劉若宰　行書題畫詩軸
　絹本。
　"題畫。劉若宰。"
　真。平平。

滬1—0700
☆陸深　行書周濂溪語録橫披
　絹本。
　全官銜……末"上海陸深"。
　學趙大字。
　真。

滬1—0433
☆楊一清　楷書送冒廷舉之富陽
詩軸
　紙本。
　詩送大尹冒廷舉之富陽。
　"嘉靖丙戌夷則月哉生明，京
口邃菴楊一清識。"
　款移入詩之末行。
　冒廣生邊跋，言八十二歲書。
　真。殘泐已甚。

滬1—1450
黃汝亨　行書詩軸☆
　綾本。
　單款。
　真。

滬1—4759
曹思邈　行書五言詩軸☆
　紙本。
　上九社道兄……
　真。

滬1—1901
張養蒙　行書五律詩軸☆
　綾本。
　字似王鐸而俗惡。

滬1—1620
☆曹學佺　草書壽見翁詩軸
　金箋。
　"見翁老公祖華誕……年弟曹
學佺。"
　真。

滬1—1451
☆葉向高　行書七言詩軸
　絹本。

"野夫病臥碧山岑……同徐大將軍登福廬，臺山高。"

真。

滬1—0945

吳文華　行書七絕詩軸☆

絹本。

"琪樹西風枕簟秋……秋思。容所。"

大字佳。傷補甚。

滬1—1517

☆魏之璜　行書七絕詩軸

紙本。

"烽火城西百尺樓……之璜。"

滬1—1871

史啓元　臨王遠宦帖軸☆

紙本。

"爲玉泉兄臨，史啓元。"

書劣。

滬1—1662

☆李流芳　行書五律詩軸

紙本。

"塵土經時面……李流芳。"

大字。真。

滬1—3236

薛開　行書五言詩軸☆

綾本。

鈐"薛開之印"白、"墨庵"朱。

滬1—1675

☆王思任　行書遊太湖法海寺詩軸

綾本。

"遊太湖法海寺。王思任。"

張居正　行楷書軸

綾本。

僞。約康熙間僞。

滬1—0305

☆朱常等　惜陰齋題詩及序軸

紙本。精。

上正統己未章士言書序，爲馮天民齋名。章時爲慈溪教諭。

下朱常、龔璧、顧巽、馮泰、胡疇、楊範、張湜、顧器、鍾銘、魏宜民、馮芳題詩，共爲一軸。

上序下詩。均明正統間慈溪、鄞縣人。

滬1—1268
李三才　行書七古詩軸☆
　綾本。
　畢成老先生正，悔功三才。鈐
"李三才印"、"道夫"。
　字狂怪，而舊。似是明代物。

滬1—1621
曹學佺　行書詩軸☆
　綾本。
　"題葉君馨春晝堂作。"
　字潦草。
　真而不佳。

滬1—4766
傅廷彝　行書詩軸☆
　綾本。
　書王維五絕詩。

高攀龍、繆昌期　山水圖合册
　紙本。直幅。
　偽。

滬1—1493
☆程嘉燧　山水册
　紙本，水墨、設色。十開，直
幅，小册。精。

　"己卯正月，孟陽畫於拂水
山莊。"鈐"程嘉燧印"。七十
五歲。
　庚辰春四月寓聞詠亭寫此，松
圓老人程嘉燧。七十六歲。
　後自書《過爾常園居》六首，
二開。單款。前有小序。

滬1—1835
☆藍瑛　倣古山水册
　絹本，設色。十開。精。
　無紀年，每幅題倣李成、巨然
等名。
　末魏衛題。
　中年筆，約四十左右。後金陵
風格差近之。
　佳。

滬1—3359
沈廷瑞等　山水册☆
　紙本，設色。
　四家。
　"庚子菊秋，樗崖沈廷瑞。"
　諸昇、甲午沈陛、丁未陳穀。

滬1—1618
曹學佺等　閩風樓社集册☆

紙本。二十四開，橫幅。

前畫六開，似記景物者。

後崇禎六年曹學佺《閬風樓社集兼送薛楚材顧無藥二兄還姑蘇小引》。

又諸同時人題。

顧大典　山水册

紙本，設色。橫幅。

隆慶二年七月……道行顧大典。

吳宏後學。

僞劣。

滬1—1909

☆盛中　花卉册

絹本，設色。直幅。

"崇禎十年八月，盛中製。"鈐"女史中郎"。

畫佳，時代相近，然款似後添，字晚。首幅（萬年青一幅）右上角挖款。

滬1—1754

陳遵　花鳥册☆

粗絹本，設色。四開。

"吳郡陳遵。"鈐"陳汝循印"白方。

真。

以殘册不入目。

徐枋　倣古山水册

絹本，水墨。方幅。

僞。

滬1—2183

☆沈顥　楊湖八景册

紙本，設色。方幅。

自對題。

趙均篆書引首，後篆書標題，爲姚修民書。

次金俊明《楊湖八景圖詠序》，崇禎己卯，亦爲姚修民。

末自題："八景舊有家啓南筆，久而逸去，修民高士見徵補圖，遂追法應之。時戊寅之如月也，石天沈顥。"

五十三歲。

後崇禎十三年蔣鉽撰《序並賦》。

沈周　行楷書七律詩箋☆

紙本。一開。

後題："壬子二月望，與陳師聖、朱存理小酌爲詩，爲存理書。"

六十六歲。
真。

黃居寀　翠竹雙鳥方幅
絹本。
款偽。
明人。

滬1—2098
☆□欽直　秋山夜月方幅
絹本，設色。一片。
款：欽直。
畫倣馬遠，明人。
佳。

滬1—1774
黃道周　自書詩册☆
絹本。六開，直幅。
單款。尋常濡足海東頭……

滬1—1377
董其昌　行書圓悟佛果禪師法語
册☆
紙本。
"乙亥九月二十日，書應道友朱
丈教，香光居士，時年八十一歲。"
王文治、朱文翰、屠倬等跋。

伊秉綬題籤並邊跋。

董其昌　行書贈王大中丞七言詩
册☆
雲母箋。七開，直幅。

董其昌　尺牘册☆
紙本。
尺牘四通，真。
內夾入二通臨鍾《宣示表》，偽。
末唐律一首，真。

祝允明　行書陶淵明賦册☆
紙本。
首殘。末款：庚午夏五月陰雨
浹旬，書於逍遙亭中云云。
真。
細看，仍是摹本。

藍瑛、王時敏等　書畫册
又周京、湯右曾、盧文弨等詩札。
內程邃一開偽，餘真。

唐寅、文徵明、王守、王寵　四
家書札册
橫幅。
內唐是臨本，餘真。

唐札云：夢墨亭成，未得君一坐，明日宴子貞……

滬1—1460
☆釋德清　書法鈞玄冊
　紙本。六開。
　行楷書書法鈞玄。烏絲欄。署"萬曆三十八年七月十有四日"。偽。
　☆後行書。"三界夢宅，四生夢遊……"末款：嶺外放僧清力疾和南。鈐"釋氏德清"白方。真。

滬1—1884
胡靖　行書筆墨酬跋冊
　紙本。七開，直幅。
　崇禎庚辰……三山胡靖書於淮沙圓館。

真。
　後曹學佺書題獻卿筆墨酬叙。

阮大鋮　行楷書酬唐祠部入山見訪五古詩冊
　紙本。十二開，軸改冊，裝衣裱。
　不易詞兄上款。"石巢阮大鋮。"

滬1—1575
陳元素　行楷書古劍行等冊☆
　綾本。八開。
　天啓丁卯四月，偶海上友人以佩劍寄贈者，書此數首。陳元素。
　楷書甚精雅。

一九八五年十二月九日
上海博物館

滬1—0400
☆沈周　行書詩札册
　紙本。二開。
　堯卿上款。
　真。晚年。

魏之璜　山水册
　紙本，水墨。直幅。
　天啓款。
　是清前期畫，添款。僞。

文徵明、文嘉　畫册
　絹本，水墨。六開。
　文彭引首“適興”二字。
　文徵明三畫，自對題。文嘉三
開，文彭對題。
　僞。
　畫佳，然非文徵明。文徵明三
幅大，文嘉三幅小。

滬1—1581
☆陳焕、朱良佐　山水花鳥合册
　絹本，設色。十開，對開改横。
　陳焕山水均無款，鈐“潛蚪室”

朱、“陳焕之印”、“陳奂”連珠。
　内竹石一開有自題詩，無款。
鈐“鳴泉閣”。是文氏家法。
　朱良佐花鳥，設色。“萬曆丙戌
秋日補圖，長洲朱良佐。”餘幅鈐
“雲屋生”白方。

宋佚名　翠禽躑躅團幅
　絹本。
　吴湖帆題爲宋人。
　清人。

沈周　山水册
　絹本，設色。四開。
　僞。硬筆。

黄慎　花卉册
　紙本。
　丁亥八十一歲作。
　僞。

滬1—3587
☆華嵒、釋明中　山水册
　紙本，水墨、設色。二開，對
開改横。
　“皋亭山看梅圖。新羅同學弟
華嵒寫應學子先生囑并請正。”華

嵒。對開。淡色，簡筆。

秋塍太史招集西溪問渠草堂看梅，以"繞樹百千回，香在無言處"爲韻，學子先生即命作圖，以志一時良會。北山明中。

後乾隆甲戌金農題，言華亭沈學子會於揚州蕭寺，出此乞題云云。

所畫爲在杭州西溪之西皋亭諸山看梅圖。

滬1—3793

黃慎　雜畫册☆

紙本，水墨。十一開，橫幅。

"乾隆二年秋七月寫於清吟齋，黃慎。"

五十一歲。

畫雜花。

末題："乾隆二年秋畫，坐吳子克蕃清吟齋茗戰後，適案頭餘墨，索寫……"

真。

滬1—4736

王菼　山水册☆

紙本，水墨。八開，對開改橫。

婁江女史王菼寫。

畫學煙客。筆老，而款字嫩。

程邃　山水册

紙本，水墨。直幅。

"梅柳渡江春。八十四朽寫此……"

"癸酉八月，八四老朽程邃。"

畫構圖不似程，款字亦差。

疑。

滬1—3041

傅山等　名筆集勝册

橫册。

傅山山水。僞。

石濤石榴。苦瓜和尚秦淮枝下。僞。

王翬山水。寫荆關遺意，書宣社長先生正。耕煙散人王翬。

惲壽平落花游魚。"臨范安仁落花游魚圖，惲壽平。"設色，畫水藻、一魚。僞。

吳定山水。做大癡筆法，息庵吳定。鈐"吳定"、"于一"均朱。做黃。淺設色。

王中立杏花春燕。設色。"甲子春日，王中立。"

黃鼎柏堂圖。"柏堂圖。丙子春

二月寫爲樾亭大兄清鑒。獨往客黃鼎。"

羅聘蘭石。無款，鈐"人日生人"朱方。

張宗蒼長堤衰柳。"己酉嘉平，静峰世兄屬寫，張宗蒼。"

羅聘墨梅。無款，鈐"兩峰畫印"。

汪繩煐山水。設色。款：遥香主人煐。鈐"繩英之印"、"静巖"。畫傚石谷。

李鱓竹雀圖。紙本，水墨。"橅徐青藤道人意於雙松映雪草堂，懊道人李鱓。"偽。

滬1—3307
楊晉　山水雜畫册☆
紙本，設色。十二開。
康熙己亥，七十六歲作。

王翬　山水册
十二開，橫幅。
"己巳冬夜，殘菊下把酒自遣，得此十餘種，石谷王翬。"
畫不佳，有似三十餘者，有似五十餘者，而款署五十八歲。
内"人家在仙掌，雲氣欲生

衣。右丞詩中畫也……"可能爲真，餘偽。

徐云似張士元。

李方膺　墨梅册☆
小幅，對開。
甲寅年正月寫，李方膺一字木田。
三十九歲。
粗率。

李方膺　菊竹梅魚等雜畫册
紙本，水墨。八開，橫幅。
乾隆九年冬月寫於梅花樓。
五十二歲。
字軟，畫平而弱。
偽。

李方膺　梅花册
紙本。橫册。
戊辰款。
偽劣。

李方膺　花卉册☆
紙本，設色。八開，對開橫册。
"甲寅夏五，晴江。"
三十九歲。

畫、字均弱，尚未見本來面目。
疑。

滬1—4021

☆徐岡　花瓶册

絹本，水墨、設色。八開，直幅。

鈐"一秋"、"瓶山居士"、"徐岡之印"、"九成"、"瓶山布衣"、"九成氏"。

畫細似新羅，字亦似。

滬1—4073

☆羅聘　山水花鳥合册

小對開改橫。彩二，目六。精。

"丙戌二月，羅聘畫小册六幅，以貽大方一笑。"

三十四歲。

以上小幅六開，均山水。

花卉十二開。內一開惜梅，題"戊戌暑中寫，兩峯"。

四十六歲。

滬1—4086

☆羅聘　蠶尾曉望册

紙本，水墨。

爲翁方綱作。

後翁長題，言丙午作。

只一開畫。

王鑑　倣古山水册

紙本，設色、水墨。八開。

舊倣。

王翬　八十五歲山水册

絹本，水墨。

"丙申十月朔，王翬。"

簡單。

倣。

王翬　山水册

絹本。直幅，小册。

庚寅款。

七十九歲。

僞。畫無款，挖補入王石谷印。

對題：王翬、楊晉、許旭、顧昉，均真。

是一學石谷之人所作，諸人題之，挖畫上原印，填王石谷印。

王原祁　山水册

紙本，水墨。

一學王者畫，挖款、印，補王原祁假款。

石濤　山水人物册
　絹本，設色。
　前程十髮畫石濤像。
　狄平子跋。
　僞。

惲壽平　花卉册
　紙本，設色。對開改橫册。
　無紀年。
　舊做。

滬1—2741
朱耷　書畫册☆
　紙本，水墨、設色。十二開。
　畫六開。
　書臨帖。一開款："壬午一月既
望，八大山人。"多爲章草。
　畫僞。書用乾筆，斷斷續續，
氣勢不連。

滬1—4001
王宸　山水册☆
　紙本，水墨。十開，直幅。
　自對題。
　"七一叟"（對題）。
　後一竹，丙辰七十七歲作。

滬1—2857
☆王翬　竹圖册
　紙本，水墨。八開，直幅。
　"庚子九月戲作於伊在雲龕，
石谷王翬。"
　二十九歲。
　有徐奕印。
　吳湖帆跋。
　真。

滬1—3102
☆石濤等　雜畫册
　紙本，水墨。八開，橫幅。
　蕭一芸山水。辛亥，涵老上
款。石濤對題，涵中老道翁上款。
　石濤。癸丑上元，爲涵中居士
作。黄雲對題。
　周兹山水。癸丑小春，倣北
苑。王言對題。
　右乾山水。無款，似金陵。笪
重光對題。
　沈龍山水。癸亥夏。崇禎
進士。
　右乾山水。印款。時鈁對題。
　蕭晨山水。趙嶷對題。
　易理山水。鈐"子儀"、"濮陽
錦"。

石濤　雜畫册
　　紙本。橫幅。
　　僞。

石濤　薄暮泛舟片
　　紙本，設色。一開。

王翬　山水片
　　絹本，設色。二開。
　　僞。

滬1—2559
樊圻　塞外歸駝片☆
　　絹本，設色。一開。
　　真。

石濤　梅花山水片
　　紙本，水墨、設色。單片，各
一開。
　　無紀年。
　　梅佳而字劣；山水畫劣而隸
款佳。

龔賢　山水片
　　紙本，水墨。一開。
　　樹石課徒稿。
　　真。

王時敏　隸書片
　　金箋。一開。
　　符老年翁上款。
　　字工整，是代書。

查士標　書畫合册
　　紙本。
　　無紀年。
　　僞。

錢杜　倣惲王十萬圖册
　　紙本，設色。
　　戊申款。
　　僞。字、畫全不似，末幅本款
亦不對。

李鱓　花卉册☆
　　紙本，水墨、設色。八開，
橫幅。
　　金農引首“插以軍持”。
　　無紀年。
　　畫不佳。款字似而微有矜持
滯態。

滬1—3394
☆牟義　雜畫册
　　絹本，重設色。十二開。

工筆。

"甲申長至月，潤州牟義製。"

鈐"臣義"、"葦江"。

後一跋，言其爲康熙間人。

入目四張。内一蜻蜓、蛙、鴨頗佳。

程正揆　青溪小景册

紙本，設色。横幅。

前自書引首。

本畫無款，鈐"端伯"。

僞。

程邃　山水册

紙本，水墨。横幅。

無紀年。

僞。

石濤　南朝勝景册

紙本，設色。横册。

《周處臺懷古》等六幅。

九藤仙館舊藏。

畫、款均有一定水準。

舊廣東造。

滬1—4147

☆董誥　樵具十詠册

紙本，設色。十開，小袖册。

樵事十咏。

《石渠寶笈三編》著録。

滬1—4400

☆劉彦冲　山水册

紙本，水墨。十一開。

壬寅冬日，臨南田、石谷贈吴遠公合作册。

滬1—4002

王宸　山水册☆

紙本，水墨。十二開。

款：老蓬。

自對題。倣王時敏、王原祁、王昱、吴歷、王翬等。

鄭旼　山水册

紙本，設色。直幅。

自對題真。畫每幅挖款，加鄭款。

張庚　梅花册

僞。

一九八五年十二月十日
上海博物館

滬1—3973

☆顧熾昌　摹睢陽五老圖册

絹本，設色。五開。

玉峰後學顧熾昌拜臨。

後摹諸題，有至和丙申中秋錢明逸、歐陽修《次韻謝借觀五老詩》。

後顧熾昌題，"乾隆丁卯春三月辛卯哉生明，玉峰後學顧熾昌拜題書"。

又再書後，言取商邱縣志及石刻示余……細考縣志，鈔集成册云云。則此册中諸跋爲原本所無者，爲鈔自縣志者也。

五像入目。

滬1—4234

郭適、宋葆淳等　雜畫册☆

紙本，水墨。十開。

郭適苦瓜萊菔

佘偉器枇杷

宋葆淳山水

印款。

海門何深江天秋意

呂翔山水

"隱嵐翔。"

黃丹書喬柯修竹

石癡梁樞山水

黎簡畫石艸

"石艸。學苦瓜，石鼎。"

樂郊畫牡丹

呂翔六君子圖

伊秉綬跋，言爲吳荷屋所藏，雲谷得之。

滬1—4122

方薰　山水册☆

紙本，水墨。十開，橫幅。

無紀年，款：樗庵方薰。

佳。

笪重光　山水册

紙本，水墨。

無紀年。

畫俗劣，字亦不佳。

僞。

唐英　榮遇圖册

紙本，設色。

"臨雲泉山人原本，琴香唐英。"

是另一唐英，非監景德鎮官

窯者。

仇炳台題，言重摹明潘氏原本……

滬1—2597

方亨咸等　桐城方氏書畫合册☆

紙本，設色。十四開，直幅。

引首“比玉”二大字。“謝遠村樹題，屬方亨咸書。”

方亨咸題二段，又畫梅及鳥各一開。

方雲駿一開字。

方嵩齡二開字。怡翁上款，下同。

方念祖一開。

方膏茂。

方景興。

方貞觀。

戴熙　山水册

紙本，設色。十二開。

“咸豐八年戊午十二月，醇士戴熙作十二幀。”鈐“醇士”。

後咸豐九年己未十月再題，言爲沈韻初畫，裝池後又加潤色，縢以數語云云。題真。

首《太行山色》學關仝，終《煙江疊嶂》。

題及末幅均鈐有“與江南徐河陽郭同名”印，然非一方。題上印佳，末幅印劣。可疑。

畫首二幅佳，愈後愈劣。

滬1—2650

☆徐枋等　山水册

紙本。

☆癸卯春日，徐枋畫。鈐“徐枋之印”白方。紙本，水墨。真。

☆陸㬢。淡墨。

☆范廷鎮。

張古民。嘉定人。

王三錫。

范廷鎮。樂亭醉墨。鈐“芷庵”、“范廷鎮印”白方。畫、字均學南田，而不逮遠甚。

張賜寧。

鍾圻。

陸俁。

孫棣。

三開入目。

滬1—4394

湯貽汾　粵贛紀遊册☆

紙本，設色。十二開。

畫無紀年，款“莫認錯”，鈐

"錯道人遊嶺南後所爲"白方。

末湯滌題，言爲四十以前作。

黃向堅　萬里尋親圖册

紙本。直幅。

丙申款。

畫是摹本，劣。然景物及題均有所本。

後張塤跋、何紹基書《傳》均臨本。

滬1—3739

☆蔡嘉　雜畫册

紙本，設色。八開。

內一牡丹佳，用蘇體書題。又一蕉石，書學黃。

鈐"生於丙寅"。

末一石，款：丁酉春日，嘉。

三十二歲。

滬1—2680

梅清　山水册

紙本，水墨、設色。十二開，橫幅。精。

"倣佛古人，得十二家筆意，呈育翁老年祖台大教。癸酉八月既望，治晚梅清。"七十一歲。此幅臨劉松年。

鈐有"茶峽艸堂"橢朱，迎首、"翰墨餘事聊以自娛"朱長、"臣清"、"瞿山"朱橢連珠、"柏梘山中人"圓朱、"山高水長"、"後之視今今之視昔"白、"南岡草堂"白方、"然犀野史"白方、"蓮花峯頂三生夢"朱方、"直上雲門一放歌"、"子真之裔"諸印。

滬1—4203

☆奚岡　山水册

紙本，水墨。十二開，對開改橫册。

倣各家。"癸卯九月作，鐵生奚岡。"

三十八歲。

早年。

滬1—4112

☆方薰　蜀道歸裝圖册

紙本，水墨。

方畫二幅，一寫歸途，一寫歸後堂前依母云云。

乾隆辛卯，楚生方薰爲柘田大兄寫於見山樓。

有焦循跋，言爲朱爲弼之父鴻

猷字薌圃作。

後阮元、朱爲弼、梅曾亮、湯
金釗、黎吉雲、崇恩、顧文彬題。

畫二幅入目。

滬1—2984

吳歷等　花鳥册

紙本，水墨、設色。十二開，
對開改方册。

　☆吳歷墨筆牡丹

　　"遠翁老先生屬畫，吳歷。"
鈐"揖青亭"朱長。

　　畫似王武。

　周璘梨花白燕

　　亦遠公上款。鈐"孔嘉氏"、
"静山"。

　周荃豆莢

　　遠翁上款。鈐"荃字静香"。

　金俊明梅花

　　"甲辰中秋寫似遠翁道兄。"

　凌雲花石

　　設色。

　　丁未春日，遠翁上款。

　葉璠月季

　　丙午春日，遠翁上款。鈐
"漢章"、"葉璠"。

　潘愫芙蓉游魚

　　設色。

　　篲菴山樵潘愫。鈐"潘愫"、
"爾誠"。

　沈昉菊花

　　設色。

　　甲辰中秋。

　周蕃梅鳥

　　遠公上款。

　陳砥竹石

　　乙巳暑日擬古。無上款。

　王儀蜀葵

　　乙巳仲冬，遠翁上款。

　文世光梅花

　　乙巳夏午。

滬1—3078

高簡、楊晉等　山水集册☆

　紙本。

　金永熙

　　"丁丑春仲倣小米筆似□□
道兄，金永熙。"

　　挖上款。畫似麓臺，即其弟
子也。

　翁嵩年山水

　　鈐"康""餡"連珠。

　徐晟雅山水

　　"西邨。"庚辰暮春款，子老

上款。

許維嶔

　辛丑季夏，子老上款。

宋駿業山水

　戊寅。

　學董其昌。

吳□

　竹莊生。丁丑春。

　似吳歷。"閔"非閔？

楊晉

　己卯。

高簡

　壬寅。

　均改上款。

滬1—4240

胡勳裕　山水册☆

　紙本，設色。十二開，對開改橫册。

　嘉慶己未，鶴亭上款。"雲間姻侄胡勳裕。"

唐苂等　半園八逸册

　紙本。

　唐苂、王翬、惲格等，均偽。

滬1—3326

☆禹之鼎　畫簡翁小像册

　紙本。

　梅庚引首"枕藉菁英"，"雪坪庚"。

　爲張純修畫像，荀如上款。

　畫白描，淡墨。查士標、梅庚、曹銓題本畫上。

　尤侗、尤舫、王雲錦、顧貞觀、蔡方炳、徐雍、梅庚、陸舜、嵇琴、姜宸英、曹寅、冒襄、毛際可、黃遠、秦松齡、嚴繩孫、顧采、甲戌七月邵陵、沈天源、景蔚、王櫟、冒丹書等題。

　小像入目，餘入賬。

沈白　倣元人山水册

　紙本。直幅。

　甲戌重陽，倣元人八幀。鈐"沈白"、"賈園"。

滬1—3989

王宸　楚中酬知册☆

　紙本，水墨。十二開，橫册。

　甲午十月。末題：彝陵道中得十二幀，呈薲村年伯大人清賞，愚侄王宸。

五十五歲。

後一自跋。

真。

陳書　雜畫册

　　紙本，設色。

　　康熙壬辰款。

　　舊僞。

滬1—4024

☆鄒擴祖　山水册

　　紙本，水墨、設色。十二開，對開改橫册。

　　"辛丑春日寫，鄒擴祖。"

滬1—3431

☆薛宣　山水册

　　紙本，設色、水墨。八開，直幅。

　　"甲子春日寫祝山翁先生尊慈太夫人千秋，婁水薛宣。"鈐"薛宣"。

　　迎首鈐有"畫隱"。

　　做古各家。

　　畫及款均甚似廉州，有用之物也。

滬1—3396

☆汪文柏　蘭花册

紙本，水墨。對開。

畫只二開。

壬午春仲試墨，柯庭。

盛遠題詩，柯庭上款，即爲汪氏題也。"弟遠瓣香庵稿。"鈐"盛遠之印"白、"宜山"朱。

罕見。

滬1—2631

蕭一芸　山水册☆

　　紙本，水墨、設色。十開。

　　鈐"區湖蕭一芸字閣有印"白方。

　　李振裕、張玉書、高士奇等題，均爲克庵上款。

　　末康熙乙亥李遇陛題。

　　内數開佳，餘劣。

　　蟲蝕過甚。

滬1—3426

張鏐、張騏　山水合册☆

　　紙本，設色。八開。

　　鏐畫對開，騏畫半面畫、半面書。

　　騏畫末幅："庚辰讀老薑居士詩畫，因而效顰……"

　　鏐先畫四片，騏後畫四片。

滬1—3724
☆張宗蒼　山水册
　紙本，設色。十開，對開。
　"乾隆辛未五月，寫宋元諸名
家十幀，張宗蒼。"
　六十六歲。

滬1—3232
馮勰　進閩十艱圖册☆
　紙本，設色。十開。
　長洲人。

滬1—4458
☆戴熙　山水册
　紙本，水墨。十二開，對開改
橫册。
　辛丑閏春。
　四十一歲。
　末題："道光二十一年閏三月，
戴熙作於江滸。"
　末另紙題：贈同舟鏡生大兄，
立夏後三日題於清江客舍。
　戈慶源、莊緒度、劉世珩、張
謇題。
　內數頁款法柳誠懸，甚佳。

滬1—2662
☆王撰　山水册
　紙本，水墨。
　首夏朔日雨窗戲筆，隨叟。鈐
"異""撰"、"隨菴書畫"朱。
　後題"戊寅初夏……"
　又一通題"隨菴老人王撰時年
七十有六"。前題"戊寅清和，爲
明源禪兄作"。
　畫二開入目。

滬1—4190
黄易　訪碑圖稿册☆
　紙本，水墨。畫十開。

滬1—4387
黄均　山水書畫册☆
　紙本，設色。十二開，橫幅。
　"丁亥秋月，爲友柏世兄正，
黄均。"
　真而佳。

黄慎　雜畫册
　紙本，水墨。
　花卉。
　僞。

滬1—3353
程自衍　山水册☆
　紙本，水墨。畫二開。
　曹寅題。

滬1—4296
☆沈復　水繪舊址圖册

紙本，設色。畫一開，題十七開。
爲晴石四兄畫。
冒兆京、李兆洛等題。
吴修題，言晴石爲冒襄從曾孫。

黎簡　臨帖册
　紙本。

一九八五年十二月十一日
上海博物館

王蒙　山水册
　絹本，設色。二十開，橫幅。
　各繫一題。添僞款。太樸上款。
　僞吳鎮、柯九思跋。内一開挖
去本款及印，加僞款、僞印。
　明人畫，有文家風格。

滬1—2379
劉正宗　行書五律詩軸☆
　綾本。
　"一從歸白社，不復到青門……"
乙亥夏，逸民吳老先生上款。鈐
"讀中秘書"朱。
　字與習見者頗不似，而時代
够。頗潔净。

滬1—2561
魏裔介　行書七律詩軸☆
　綾本。
　"菱子茨菇滿野灘……"歸
里詩。
　"吾澂路老親台正。"

鄧琰　隸書和畢沅黄鶴樓詩軸

紙本。巨軸。
　單款。
　一級品。
　字板，行書款佳，印亦不佳。
結字多敗筆。
　疑。

滬1—0411
☆吳寬　行書贈别朱奎文詩軸
　紙本。精。
　大字書五律一章。弘治十六年
秋七月吉旦書，言朱奎文分教蘇
學九年，得邵武推官，臨别書此
以贈……
　真而佳。

滬1—2433
☆傅山　書旭翁雙壽五古詩軸
　綾本。
　"雙壽詩。爲旭翁老年丈勸
觴。僑黄老人舊年家弟傅山。"
　佳。

滬1—3452
王澍　行書屏☆
　灑金羅紋紙本。十二條。
　臨米老十二帖，雍正庚戌三月。

真。用力之作。

滬1—4753

徐甡　山水冊☆

　紙本，設色。八開，直幅。

　"庚午初夏，林丘甡寫。"鈐"徐甡"白。

　"雪眉徐甡畫並題。"

　虞山人。

滬1—3941

康濤　人物畫冊☆

　絹本，設色。十六開，直幅。

　"戊寅春暮，天篤山人寫。"鈐"石""舟"。

　畫俗。

滬1—2630

錢棻　山水冊☆

　金箋，水墨。八開，直幅。

　印款："棻"、"仲芳"。

　清初人。

滬1—4329

張問陶　書畫冊☆

　紙本，設色。十六開，對開直幅。

　前一畫，後自書詩，題："庚

申六月，雜録新舊作奉景房前輩正。問陶。"

　前畫黃紙，言臨唐子畏小幅，庚申六月十九日款。

　真。

滬1—2090

☆廖經　山水冊

　絹本，設色。十開。

　印款。

　學金陵而拙。

　籤題"廖太史"，則其名可自登科録中查之。

滬1—4393

☆湯貽汾　花果冊

　紙本，設色。十二開。

　吳熙載篆書首。

　"貽汾若儀。"

　"芹野先生正，雨生汾，己酉春日，年七十二。"鈐"雞鳴長傍讀書齋"白。

　後吳讓之跋。

　二開照彩色。

滬1—4019

余尚焜　山水冊☆

紙本，設色、水墨。十二開，對開改橫册。

"乾隆丙戌清明後一日，晚晴余尚焜。"蘭旌上款。

前一年作，丙戌補題。

滬1—4750
冒仲舉　冒靜安負笈圖册
　紙本，水墨。
"負笈圖"，畫一開，題："癸丑初夏應靜安大弟囑，兄舉畫。"
本幅施廷柱題，後數人題。

滬1—4448
☆倪耘　花卉册
　紙本，設色、水墨。十二開，直幅。
右圖十二幀，爲建翁先生作。翁精六法，筆墨遠勝於予。塗此報命，以當執贄門墻，未識許我否耶？時辛酉四月八日，芥孫倪耘并識。
字、畫均學南田。
佳。

滬1—4504
☆周閑　花卉册
　紙本，設色。十六開。

存伯寫意。"范湖居士。"
同治六年秋日重遊滬瀆，小住南園，客窗尠事，偶成此册十六翻，奉小農三兄大人有道之教，弟周閑記。鈐"周閑長樂"、"存翁"。
吳昌碩有學周處，觀此可知吳畫淵源之一。
内三張照彩。

滬1—3965
錢載　蘭花册☆
　紙本，水墨。八開，對開改橫册。
丁未秋九月，八十老人載寫於九丰堂。

何紹業　山水花卉册
　紙本，水墨。六開，對開改橫册。
款"子毅紹業"。建卿上款。有題，稱十二開，先逸一開，贈人五開，故餘六開也。
筆文秀，是一粗知畫道者畫。

滬1—3484
樊世俊　白描羅漢像册☆
　紙本，水墨。八開。
康熙丁酉孟春，梅齋樊世俊寫。
細筆白描，加墨邊，俗劣甚。

滬1—2828
謝定　白描仕女册 ☆
　絹本，水墨。八開。
　康熙丁亥秋九月，東海謝定
寫。鈐"宸菴"。
　有同時人對題。
　細筆人物，工細而俗。

樊圻　枯林煙靄圖片
　紙本，設色。

滬1—4771
嚴英　山水册 ☆
　紙本，設色。八開，對開改橫册。
　辛未秋作，款：吳興嚴英。鈐
"字紫臣"白、"吳興臥嚴英"。存
翁上款。
　有學麓臺處。

滬1—4268
吳熙　畫曾燠詩意圖册 ☆
　紙本，設色。對開改橫册。畫
十開，自跋二開。
　"賓谷先生康山留客詩，後四
年丁巳夏五月，吳熙遊揚補圖。"
　"嘉慶紀元太歲丁巳，吳熙寫
於揚州。"

末題：以素册十幅轉都轉先生
集中詩意成自跋一首……

滬1—3220
金造士　山水扇面 ☆
　紙本，淡設色。
　擬巨然意。
　款似吳歷，畫亦有似處。姚虞
琴題其與吳歷友善，書、畫均傲
之云云。

楊晉　山水扇面
　紙本，設色。
　甲辰新正，八十一歲作。
　尚佳。

滬1—2559
樊圻　山水册
　絹本，設色。一開。
　真而佳。

滬1—4013
錢維城　山水册 ☆
　紙本，水墨。六開，對開改小
橫册。
　臣字款。

滬1—2600

沈永令　山水花卉雜册☆

　高麗箋，水墨。十開。

　戊戌夏日作，"吳下沈永令"。

鈐"一指"、"玉龍"。

滬1—4364

董棨　松鼠果品册☆

　紙本，設色。十二開。

　"石農棨"；"梅涇老農"。

　道咸間人。

　用色畫没骨圖。

滬1—4237

姜漁　花卉草蟲册☆

　紙本，水墨、設色。十二開。

　戊辰秋九月客白門，寫應卞山。

滬1—3947

☆戴禮　花卉册

　紙本。十二開。

　"辛酉冬月，戴禮寫。"

　"乾隆六年十月，石屏山人禮

寫。"

　書、畫均學李鱓，頗有水平。

　昨見一李鱓大册，疑即其所爲。

滬1—3199

☆釋上睿　山水册

　紙本，設色。八開。

　無紀年，款：蒲室睿。鈐"目

擊道存"白方、"木岑"。

　畫工細，有學唐子畏處。

　真。

滬1—4746

周星詒　山水册☆

　紙本，設色。十二開。

　壬午作，丁酉補題。每幅鈐

"季貺畫印"白。

　不善畫人之作。

湯貽汾　山水册

　紙本，設色。

　"丁未夏五月，貽汾畫於獅子

窟。"

　七十歲。

　畫似吳麐，款劣。

　疑舊畫填款。

　印已核對，不真。

滬1—4391

湯貽汾　山水册

　紙本，淡設色。十六開，對開

改橫册。

"甲午午月廿六日雙笠軒揮汗作，貽汾。"言子湘爲其尊甫秋載三兄索畫此册。

滬1—4242

廖雲錦　花卉册☆

紙本，設色。十開。

諸女史題。

雲錦印有挖改處。

疑。

滬1—4467

戴熙　山水册☆

簾紋紙本，水墨、設色。直幅。

單款，題詩。

"壬子歲朝試筆"，在第一幅。

汪士元、周湘雲藏印。

滬1—4507

葉道芬　山水册☆

紙本，設色。十開，橫幅。

咸豐辛亥三月杪，寫小鷗波館詩意，得十二幀，即奉星齋老夫子大人法鑑，葉道芬志於丹鳳城北。

爲潘曾瑩畫。

李慈銘跋。

滬1—3473

☆蔣廷錫　花卉册

紙本，水墨、設色。十六開，對開改橫册。

"丙午夏日，戲寫墨花十六幀，青桐居士。"在首幅。

"寫此幀時如昔年扈從口外曉度青石梁時也，因題廿八字，青桐居士。"在末幅。

真。

顧麟士　山水册☆

紙本，設色。十二開，橫幅。

丙申五月。舅父詩舲先生上款。

滬1—4477

劉德六　花鳥蟲魚册☆

紙本，設色。十二開，橫幅。

"辛未秋日寫於澹成書屋，子和劉德六。"

晚清。

滬1—4396

王瓘　雜畫册

紙本，水墨。八開。

己丑夏初，東皋王瓖寫。

字有板橋意，畫用焦墨乾皴，邊壽民後學。

滬1—2821

☆陶宏　人物册

紙本，設色。十二開。

工筆。

"辛巳春王正月，柳邨陶宏製。"

錢名世等對題（壬午款）。蒼存上款。

細筆淡色，工人手腳。

釋上睿　山水册

紙本，設色。對開。

工緻。無款。

過於板滯。

疑舊畫添印款。

倪元璐　竹圖册

紙本，水墨。

僞。

滬1—4286

鄭士芳、鄭謨　山水册☆

紙本，水墨。十開，橫幅。

"戊辰夏四月，柳田。"

"嘉慶戊辰歲冬，寫寄壸圃先生法品，濟南後學鄭士芳。"

後附鄭謨二開，款：小癡。佳於鄭士芳。

釋法震　黃山圖册

殘二片：湯口，祥符寺。

鈐"申巖"。

滬1—4297

郎葆辰　花卉册☆

紙本，設色。十二開，對開。

庚寅九秋，海帆上款。

清末，畫蟹著名。

滬1—4576

楊伯潤　山水册☆

紙本，設色。十開。

光緒十年閏月。

俗劣。

滬1—4156

吳楷　花卉册☆

紙本，設色。十二開。

癸巳新夏，菊所上款。"辛生楷。"

沒骨花。

滬1—4017

☆王鳳儀　山水册

　　紙本，設色。十二開，改橫册。

　　"乾隆歲次癸巳嘉平之月倣宋元諸家筆意於錦江寓齋，婁東王鳳儀寫。"

　　鈐"西廬後人"。

　　第一開學石谷。

滬1—3498

☆陳撰　花卉册

　　紙本，設色。八開，對開改橫册。

　　己未清明作。

　　二開照彩色。

一九八五年十二月十二日
上海博物館

滬1—2810

沈楫　楷書桃花源記卷☆

　　高麗箋。冊改卷。

　　乙丑秋八月廿四日，沈楫。鈐"楫"、"弘濟"。

　　吳麒跋。

　　明末人。

滬1—3997

王宸　洞庭泛月圖卷☆

　　紙本，設色。

　　梁同書引首，王文治題簽。

　　"癸丑三月寫奉花農老先生正，七十四蒙叟王宸。"

　　隔水嘉慶甲子潘奕雋題。

　　後王文治書《洞庭泛月歌》，癸丑暮春款。

　　袁枚題，時年八十。親筆。

　　錢大昕、趙翼、李堯棟、洪亮吉、潘奕雋、秦瀛、張問陶、吳山尊、吳錫麒、楊芳燦、劉淮年、黃葆戊題，楊芳燦以上均花農款。

　　畫粗，不佳，然真。

滬1—3998

☆王宸　臨董源瀟湘圖卷

　　高麗箋，水墨。

　　王文治引首。

　　後自題爲王文治畫，曾據畢秋帆本摹數本，此本前半摹之，後半用大癡法云云。七十四歲畫於武昌。

　　王文治題，言癸丑歲以宣德紙求畫云云。

　　後王文治又錄董其昌跋、王鐸跋。

　　翁同龢跋。

　　畫甚佳，紙亦發墨。優其前卷。

　　以上二圖爲雙卷，均有譚澤闓跋。

滬1—2789

劉墉、姜宸英　書法合册

　　十五開。

　　劉墉書千字文

　　　高麗箋。三開、跋二開。

　　　乾隆戊戌冬至後四日書。

　　☆姜宸英楷書頭陀寺碑文

　　　八開、跋二開。

　　　乙亥中秋後二日書於津門張氏之遂閒草堂，即以貽聲伯三兄……

　　潘季彤、蒲華跋。

劉墉　書詩册
　白紙本。
　書白居易述懷詩等。
　僞。

滬1—4007
劉墉　行書石鼓文册☆
　紙本。七開。
　己酉秋八月,仙舫學書,試衛生所製十二章硯書坡公詩,因識其意於後。竹軒大人索楷書,漫以塞意……
　真。

滬1—1990
☆陳洪綬　行書五律詩册
　黃紙本。五開。
　"新霽索人酒……丁亥暮春晦,與潘若狂、天倡兄弟、王素中渡東橋還,見名子道盟弟餉米,書謝,即教我。僧悔。"鈐"弗遲"、"雲門僧悔",均白方。
　真。

滬1—4028
梁同書　楷書哭張孺人詩册☆
　紙本,水墨格。八開。

乾隆五十七年書。爲冲泉哭妾詩也。
　壬子袁枚跋,七十七歲。
　王傑、王文治、孫孝曾跋。
　又乾隆五十八年梁同書書《哭冲泉弟》詩。
　佳。

王文治　楷書芝巖公家傳册
　紙本,烏絲欄。
　疑臨本。

滬1—4068
翁方綱　行書節録自著洛神十三行考册☆
　高麗箋。八開。
　"八十二叟方綱。"空上款。
　真。

滬1—4066
翁方綱　楷書三元詩序册☆
　紙本,烏絲欄。橫幅。
　乾隆四十六年夏五月三十日……翁方綱序。
　歷代三元姓氏。
　《三元喜讖詞》四首。六月望前二日重書……

褚廷璋、謝墉、蔣元益、姜
晟、閔鶚元、彭紹觀、吳玉倫、杜
玉林、王增、沈初、李慶棻跋。
　書極工緻、含蓄。

滬1—4140
☆鄧琰　楷書陶弘景與謝中書
書冊
　紙本。四開。
　前缺二句，款：也園老兄先生
清品，古皖鄧琰。
　同治甲子趙之謙跋，言署款“也
園”，爲新安程木盒之尊人也。
　即印入《鄧石如法書選》中者。
　佳。

滬1—4284
徐渭仁　臨董其昌自書曾祖父母
父母告身冊
　紙本，水墨格。十六開。

蔣士銓　晚翠軒近作冊
　灑金箋。
　無款。
　字學董。
　抽取本款，加一印。
　疑非是。

滬1—2709
☆吳山濤　行書西塞諸詩冊
　紙本。十開，對開改橫冊。
　丙辰在廣陵爲龍淵學書。
　真。

滬1—2807
☆石麗　寄八大山人詩畫冊
　紙本，水墨、設色。
　前書贈八大山人詩，款：天外
山人。鈐“石麗印”。
　何紹基題，言爲皖人……
　畫粗俗。
　書、畫各一開照像。

胡湄　花鳥冊☆
　絹本，設色。八開。
　印款。
　工筆。學老蓮。
　色俗，筆力尚可。

滬1—3225
章聲　山水冊☆
　紙本，設色。直幅，四開殘冊。
　“乙丑中冬寫於鶴年堂，錢唐
章聲。”

滬1—2540
查士標　臨帖及詩翰册 ☆
　紙本。六開，對開直册。

滬1—4569
吳大澂　行書自書詩册
　紙本。
　戊子爲譜琴書，自書《勘界詩》等。
　真。

滬1—3935
余省　花卉册 ☆
　絹本，水墨、設色。十二開，
直幅。
　"庚辰秋八月，戲墨十二幀，
余省。"
　學蔣廷錫。
　佳。

張思鑽　山水册
　絹本。
　真。

滬1—4279
汪恭　書畫册 ☆
　紙本，設色。十六開，直幅。
　自對題。

　號竹坪。
　畫學潘恭壽，書亦有似王文治處。
　劉云其人曾造王文治僞品。

滬1—4409
顧韶　花鳥册 ☆
　紙本，設色。十六開。
　工筆。
　"戊子春日戲橅宋人畫法，顧
韶。"
　"螺峰女顧韶。"

戴本孝　山水册
　紙本，水墨。
　無紀年。
　補傷甚。
　僞。紙敝。

滬1—2461
徐柏齡　山水册 ☆
　絹本，設色。八開，直幅。
　金箋自對題。每畫隸書題，"春
風詠歸……"
　後戴松門跋，言嘉禾人，黃石
齋弟子，入清爲遺民。
　畫匠氣。
　約是清初。

滬1—4481
顧春福　山水册
　紙本，設色。十二開，橫幅。
　"丁巳秋日作於吳門，隱梅道人。"
　"悔遲"、"春福"、"夢蒒"、
"蘭阪"、"仙根"。
　畫學石谷。

滬1—3647
☆唐俊　山水册
　絹本，設色。存六開。
　康熙庚寅避暑延翠山房……得
小景十二幀。
　"石耕唐俊。"
　畫學石谷而板甚。
　匠氣。

滬1—3409
俞齡等　明清人畫册
　絹本，設色。三十八開，橫幅。
　俞齡馬
　"安期俞齡作。"鈐"大年"。
　吳白海棠白頭
　　慶陽上款。
　　佳。
　章聲山水
　　慶老上款。

洪鑛山水
　雪巖洪鑛爲慶陽年翁畫。
　佳。
藍濤山水
　丁卯春杪，似慶陽年台一
笑，藍濤。
曹垣山水
　丁卯春。
俞齡射獵圖
　無款，鈐"大年"。
姜泓菊花
　丁卯春三月。
葉鼎奇梧桐臘嘴
　丁卯三月。
干旌山水
　倣北苑。
葉芬山水
　丁卯。"蘭谷。"
　學藍瑛。
洪鑛山水
俞齡松鶴
　印款。
朱其昌老子出關
　丁卯，慶翁上款。
裘稺玉簪花
　畫於寶成堂，慶陽上款。
張炴竹石

璞菴張烺。

似諸昇、趙備。

諸昇米家山水

丁卯，慶老上款。

王琦楓林停車

□檀山水

丁卯立秋，慶翁上款。

徐邦荷花

慶老上款。

干旂山水

學藍瑛。

沈星墨龍

慶老上款。

俞齡馬

丁卯蒲夏於文波草堂。慶陽上款。

吳達山水

丁卯。

似章聲。

吳從煜山水

慶老上款。

張烺蘭竹石

丁卯仲夏。

朱其昌漁樂圖

印款。

俞泓醉飲入甕

"士可。"慶老上款。

阮年雪竹雀

慶老上款。

朱臣竹林仕女

慶陽。

孫芳梅花

張昉牡丹

丁卯春三月，慶陽上款。

孫端薔薇

西泠孫端，丁卯春三月。慶陽上款。

孫端碧桃

畫於浣塵閣……

夏旦梅花山茶

"四明夏旦。"

朱臣梅花山雞

以上明人雜册，均絹本，均慶陽上款，丁卯畫。丁卯爲康熙二十六年，諸人多浙江杭州由明入清畫家。

均真。

滬1—2706

嚴繩孫等　清人書畫册

二十四開，橫幅。

☆嚴繩孫山水

金箋。

甥嚴繩孫恭祝。

似李流芳。

☆徐枋山水

　金箋。

　"乙卯小春，倣董北苑筆意，俟齋徐枋。"

　真。尚佳。無做作生硬氣。

榮林山水

　乙卯冬，擬高尚書雨中春樹爲華母朱太夫人壽，古虞榮林。鈐"西園"。

胡宸錫山水

　金箋。

　丙辰春王，寫"淯老年翁"，胡宸錫。

　改上款。

陳帆

　金箋。

　乙卯，爲子淯及華母朱太夫人七十榮壽。"蒙谷陳帆。"

周榮起山水

　金箋。

　乙卯秋，子淯及華母朱太夫人七十壽。

陸遠山水

　金箋。

　乙卯，爲華母朱太夫人。

　畫劣甚。

顧殷山水

　金箋。

　乙卯，倣大年筆，朱太夫人。

葉方藹詩

　金箋。

　壽華母朱太夫人七十壽。以下均壽詩。

繆肜

　金箋。

　壽華母朱太夫人七十壽。

韓菼

　金箋。

　壽華母朱太夫人七十壽。

　字劣，非親筆。

尤侗

　金箋。

　親筆。

汪琬

　金箋。

嚴繩孫

　金箋。

　華舅母朱太夫人上款。

徐乾學

　金箋。

　非親筆。

☆徐枋

　金箋。

壽詩。

黄日起

　金箋。

　壽詩。

吴興祚

　金箋。

　壽詩。

高世泰

　金箋。

　壽詩。

曹鼎臣

　金箋。

　壽詩。

王登朝

　金箋。

　壽詩。

孟亮揆

　金箋。

　壽詩。

宋實穎

　金箋。

　壽詩。

秦松齡

　金箋。

　壽詩。

滬1—4483

張之萬　山水册☆

　紙本，水墨。十二開，横幅。

　香巖上款。

華嵒　花鳥册

　紙本，設色。四開，對開改横册。

　丁卯秋。

　六十六歲。

楊晉等　清人花卉册

　二册。

　内楊晉一開入目。

滬1—3517

☆袁耀　花卉蔬果草蟲册

　絹本，設色。三開。

　蟬、豆莢等。

滬1—2632

☆蕭一芸等　清人書畫册

　十六開。

　龔賢引首“菁華壽世”四大字，

“爲懷豐同學題”。

　蕭一芸山水

　　紙本，水墨。

　　有汪柯亭印。

王弘撰對題，壬子，懷豐上款。

畫甚佳，勝似乃翁。

程邃山水

　紙本，水墨。

　懷豐上款。

　丙辰李念慈對題。

　淡墨。佳。

羅牧山水

　紙本，水墨。

　紀映鍾對題。

　工筆。佳。

釋弘修山水

　紙本，水墨。

　丁未上巳。

　周體觀對題。

　山陰僧。

張穉山水

　杜濬對題。

　程邃弟子。

　焦墨乾擦。

王槩山水

　甲寅首夏。

　程邃對題。

　細筆。

蕭一芸山水

　辛亥夏五。

　倪燦對題。

王士禄、張恂、查士標、庚戌唐允甲（七十歲）、方孝標、周亮工題詩。

周亮工題，言訪豹人不值，晤長公懷豐道長得二詩云云。

李葆恂跋，言懷豐爲孫枝蔚之長子。

後李放考各家行實。

孫燕字懷豐，枝蔚子。

此册蕭一芸、羅牧、王槩等山水均精品，諸題亦佳。

滬1—2610

曹岳等　清人山水册

　紙本。十一開。

　曹岳擬黃子久山水

　戴子來

　　丙子嘉平寫高季迪句，繡裘山人。

　王健山水

　　丙子，堅齋上款。

　王咸

　　甲申。

　梅清石洞古松圖

　　真而平平。

　汪樸倣雲林山水

　李琪枝山水

學項聖謨。李竹嬾之孫。

吳麐竹石

☆黃易詩龕圖

嘉慶元年爲法梧門作。

劉彥冲臨南田師林圖

甲辰。

滬1—3337

陳奕禧　行楷書黔苗竹枝詞册☆

紙本。十開。

滬1—2240

王時敏等　七家書法册☆

王時敏隸書

二開。

徐乾學

二開。

宋德宜

申穟

馮銓

王名毅

周儀

滬1—4067

翁方綱　行書册

灑金箋。十開。

真。

一九八五年十二月十三日
上海博物館

惲壽平　臨趙孟頫琴譜册
　紙本，藍格。十五開。
　戊辰款。
　偽。

滬1—3831
郎世寧　馬圖册☆
　絹本，設色。六開。
　"郎世寧繪圖。"寧作寧，避道
光諱。
　原爲卷，已碎，存六片。
　畫尚佳。

滬1—4427
薛烜　花卉草蟲册☆
　紙本，設色。十二開。
　鈐"韜菴"白、"薛烜"朱。
　"道光庚寅春日，袁江悟根山
人韜菴薛烜。"
　工筆。
　板拙稚弱，俗手所畫。

滬1—3230
陸㬭　寒林古寺橫幅☆

紙本，水墨、設色。
　"雲間陸㬭。"
　畫水墨寒林，優於習見者。

滬1—2554
樊圻　臨流圖橫幅☆
　紙本，設色。
　壬子桂月畫，樊圻。鈐"樊圻
之印"、"字曰會公"。
　佳。惜已冲淡。

滬1—1016
王穀祥　篆書詞林瓊藻四大字册
　碧灑金箋。
　册頁引首。
　真。

滬1—3211
吳宏　古木幽居方幅☆
　紙本，水墨、淡設色。
　無款，鈐"遠度"朱。

滬1—1659
李流芳　竹菊水仙册☆
　紙本，水墨。存二片。
　無款，有印。

滬1—0292
☆梁用行　行書鄧文原家書跋頁
　紙本。
　"永樂九年二月四日，安定梁
用行書。"鈐"梁用行"、"玉堂金
馬"均白。
　有安儀周、顧維岳印。

滬1—2438
吳偉業　行書橫雲山詩册☆
　紙本。只一開。

鮮于伯仁　芝蘭竹册
　紙本，水墨。只一開。
　明後期。

滬1—3821
高翔　夏雲奇峰册☆
　紙本，水墨。橫幅，只一開。
　水墨生涯不入群……

高翔　秋林閒居册
　紙本，設色。直幅，只一開。
　真。

陳撰　梅花册
　紙本，水墨。只一開。

題：依杖月中立，思君江山來。
真。

惲壽平　芝石册
　紙本，設色。
　偽。

高翔　蘭花册☆
　紙本，設色。只一開。
　猗蘭探入素琴來……
　真。

滬1—2580
龔賢　山水册☆
　紙本，水墨。橫幅，只一開。
　涅子盟兄上款。
　淡墨。
　真。款佳。

滬1—0738
陳淳　花卉册☆
　絹本，水墨。四開。
　自對題，紙本。
　畫平平，字佳。
　真。

滬1—4330

張問陶　馬圖冊☆

　絹本，設色。只一片。

　壬申二月畫。鈐"中年陶寫"朱印。

　四十九歲。

改琦　雞冠花冊

　紙本，設色。只一片。

　真。敞。

滬1—4648

吳嘉猷　仕女冊☆

　絹本，設色。十二開，直幅。

　光緒庚寅。

滬1—4573

☆顧澐　臨黃易山水冊

　紙本，水墨。六開，直幅，小
冊，改雙幅橫裱。

　末臨黃易款。

　光緒己卯小春顧澐跋。

　又顧氏一跋，贈翰卿。

　吳大澂、李鴻裔、費念慈、吳
昌碩、沈秉成等跋。

滬1—3429

趙紳等　山水冊

十二開，直幅。

趙紳梅花書屋

　絹本，設色。

周洽赤壁

　絹本，水墨。

　鈐"臣洽"、"竹岡"。

　學石谷。

潘椿山靜日長

　絹本，設色。

　壬午三月，"長林潘椿"。

☆陸畼山水

　絹本，水墨。

　"遂山樵陸畼。"

☆賈淞倣大癡

　絹本，設色。

　癸未。鈐"右湄"。

沈閎鹿圖

　絹本，設色。

　"壬午長夏寫，沈閎。"鈐
"袁渚"白。

龔振寒林高士

　絹本，水墨。

　"又園龔振。"

周洽竹林撥阮

　絹本，設色。

　壬午夏日。

☆張轂山水

絹本，設色。

丙戌夏六月，漸逵張穀畫。

車以載風雨重陽

絹本，水墨。

癸未九秋。

沈閎雪棧凝寒

絹本，設色。

癸未花朝寫。

黄柱溪山雪後

絹本，設色。

鈐"又癡老人"、"黄柱之印"、"字又癡"。

以上均康熙間人。

滬1—4357

張開福等　清人雜畫册

紙本。二十四開，横幅。

張開福蘭石

紙本，水墨。

道光丙戌。

蔡嘉雙鈎蘭

"旅亭寫明人法。"鈐"一字岑卿"。

包棟雛雞

紙本，水墨。

雲谷居士蘭竹石

"倣馬四娘"，"雲谷居士"。

楊鐸花卉

子穎上款。鈐"石卿"朱。

仲吾鴨

印款。

高士年竹溪

惲源濬桃花天竺

"乾隆戊申試墨于西爽軒，鐵簫惲源濬。"

鈐"源睿"白、"哲長"朱。

南田之孫。

殷樹柏木瓜

款：嬾雲。

戴道亨蒲萄

"笠人潑墨。"

方巢指畫豆莢草蟲

"癸丑三月朔日，雨山錯道人。"鈐"牧"、"莊"。

虞湜石竹蜂石

"南沙虞湜寫。"

谷陽佛手

□希老少年

設色。

顧洛畫梅子

丙申小春，七十五歲作。

沈竹賓菊花

款：墨壺外史。

湯密墨蘭

☆李方膺墨梅
　　"墨磨人李成村。"
　　鈐"李方膺"、"智"、"蕉窗夜雨"。
　　佳。
顧淵墨竹
　　款：雲瓢。鈐"顧淵之印"、
　"雪坡"。
　　佳。
欽睢墨竹
　　款：頑庵欽睢。
文鼎萱壽圖
　　丙午嘉平。
錢善揚墨蘭
　　錢載之孫，作其祖僞件。
吳履玉簪
　　瓦山履。
余省瓜菓
　　印款。
　　似水彩畫。

嵇宗孟　行書七言詩册
　　綾本。
　　割上款。
　　清初。
　　字俗。

錢慶善　蘭花册

二開。
　　題倣籜石叔，則爲錢載之侄也。

程庭鷺等　畫册
　　紙本，水墨。
程庭鷺石城秋潮圖
　　　只一片。
　　　戊戌五月。
　　　真。
杜銘蕉陰秋夢圖
　　　庚午，少農上款。自題法石谷。
錢聚朝花卉
　　　四開。
　　　庚子七月；又道光己亥。
任薰人物
　　　鄭齋上款。阜長。
蔣确半野樓話雨圖
　　　光緒二年。

滬1—4036
趙翼　壬午京闈分校雜詠册☆
　　黄紙本。十三開。
　　爲癡菴書，共三十二首。
　　字是乾嘉間典型面貌。

滬1—4061
姚鼐　自書詩册☆

倣舊箋。六開。

"雜録近詩於金陵，桐城姚鼐。"

樊樊山跋。

有海日樓印。

真而佳。

滬1—4244

永瑆、張照、王澍　臨帖册 ☆

紙本。十六開。

成親王。

張照臨蘇黃米帖，贈松石（黃易之父）。

王澍臨帖。

真。

滬1—4136

☆鄧琰　行書和大觀亭西泠女史題壁及南淮題帕詩册

紙本。九開，對開。

前書：己酉冬，從田間來皖云云。末題：長至後十日，笈遊道人脱稿於瀟灑齋中。鈐"鄧琰"、"石如"均白長。

楊沂孫、鄭襄跋。

字行書，視晚年行書爲秀暢。

真。

滬1—3976

嵇璜　楷書蘇洵詩册 ☆

紙本。十八開，對開直册。

壬午長至後一日。

真。

滬1—4146

董誥、陳邦彦　書詩合册

灑金箋。二十五開，直幅。

董書御製詩。

陳書明人題畫詩，庚午款，七十三歲。

均真。

滬1—2470

☆冒襄　行書董其昌畫旨册

紙本。十開，直幅。

"先師董文敏公畫旨……庚申仲冬……書於邗上，時年正七十。"

林則徐　小楷書詩册

紙本。

款"少穆林則徐臨"，甲午三月第四。

道光十四年。

是楷書摺子，習書日課也。

道光十四年，時間不對，僞。

滬1—2422

傅山　各體雜書册☆
　紙本。七開。
　真而草草。

滬1—3706

華嵒等　清人書畫集真册
　紙本。四十二開。
　☆華巖柳蟬
　　即新羅。字法柳公權，畫已
　有本色。
　☆華嵒梅竹
　　天地一寒吾與汝，雪窗殘月
　伴黃昏。鈐"秋嶽巖印"白。
　　書正楷柳氏《玄秘塔》，佳。
　　畫是本色。
　☆華嵒寒鴉
　　聽殘玉漏天將曙……鈐"秋
　岳"。
　　本色。
　高鳳翰富貴圖
　　紙本，設色。
　張敔墨牡丹
　　印款。
　羅聘指畫蘭
　王士禎書札

　二通。
　真。

滬1—1272

李士達　圍爐賦詩圖軸☆
　紙本，設色。
　萬曆壬子冬。前隸書七絶一章。
　真。

李士達　祭田課耕卷
　綾本。
　僞。
　有蔡羽、申時行題，均僞。

滬1—1144

☆李芳　松溪滌硯軸
　絹本，小青綠。
　"萬曆壬子冬日，長水居士李
　芳寫，時年八十有三。"鈐"叔
　承"、"李芳"。
　　畫法文。

滬1—1914

☆葉有年　雲山圖軸
　紙本，水墨。
　癸巳秋日寫，葉有年。鈐"君
　山氏"、"葉有年印"。

詩塘謝槙題，言學沈士充，與志和、石農皆稱入室弟子，董其昌頗許之云云。

董氏代筆人。

山頭有似沈處，樹石劣。

真。

滬1—1549

☆王中立　梅禽圖軸

紙本，水墨。

萬曆丁未仲冬既望戲墨，王中立。鈐“中立”、“子穌”。

杜永康、文葆光、文寵光、杜永和、文虹□題。

真。

滬1—2418

唐醵　牡丹軸☆

泥金箋，水墨。

“丁卯年寫祝仲宣年翁齊眉六袞雙壽，八十一舊人唐醵。”

清初人。

滬1—1712

☆吳振　山村停舟軸

紙本，水墨。

天啓乙丑秋八月，偕君俞客

西湖片石居寫此，華亭吳振。鈐“吳振之印”、“雪鴻”均白方。

畫近卞文瑜，與前在故宮所見學董者不類。

滬1—1211

朱先　枯樹雙禽軸☆

紙本，設色。

“己丑仲夏，雪林朱先寫。”

上又自題，款：允先。

林雪　山水軸

綾本。

天啓辛酉款。

僞。

滬1—1714

林雪　山水軸☆

綾本，設色。

天啓辛酉小陽月寫於讀書巖，天素。鈐“林雪”白方。

真。

滬1—1758

☆劉原起　秋山圖軸

紙本，設色。

“己未夏日寫，劉原起。”鈐

"劉氏振之"、"原起"。
左下鈐有"醉月居"白方。
真。

滬1—2074
☆金汝瀅　林陰對話軸
　紙本，水墨。
　無款。左上鈐"金汝瀅"、"平生愛山水"，左下有"怡静草堂"白方。是明中前期印。
　畫在石田、完庵之間。
　佳。紙敝。

張彦　山水軸
　絹本，設色。

滬1—3447
☆顔嶧　寒鳥慈孝圖
　絹本，設色。
　題"摹柯九思寒鳥慈孝圖，八十三叟顔嶧。"
　佳。

滬1—2941
☆王翬　倣大癡山水軸
　紙本，設色。
　丙申立冬後三日。有印。

八十五歲作。
真。

滬1—2954
☆王翬　倣石田山水軸
　紙本，水墨、淡設色。精。
　石谷王翬。鈐"象文"、"王翬之印"。
　翬字上部羽字加寬，二十餘。

滬1—2912
☆王翬　山居讀書軸
　紙本，水墨。
　"甲申嘉平十月畫於紅葉山莊，耕煙散人王翬。"
　真。

王鑑　倣叔明山水軸
　紙本，設色。失群册。
　真而不精。

滬1—2300
☆王鑑　倣倪幽澗寒松軸
　紙本，水墨。小幅。
　辛丑冬十二月望後二日，王鑑。鈐"玄照"。細字款。
　六十四歲。

畫與習見者不類，款似真而畫
不似，亦與煙客臨本構圖異。

疑？

滬1—2291

☆王鑑　水閣對話軸

紙本，水墨。精。

己亥秋仲畫，王鑑。

六十二歲。

引首鈐"弇山堂"朱長。

畫法吳鎮。

佳作。

王時敏　倣大癡山水軸

甲寅仲秋倣一峰老人筆意，似
谷老伯翁大方教正，弟王時敏。

八十三歲。

舊倣，然畫佳。

王時敏　倣梅道人山水軸

紙本，水墨。

僞。

王時敏　雲山圖軸

紙本，水墨。

破碎。

僞。

一九八五年十二月十四日
上海博物館

滬1—3509

朱絪　荷花軸

　絹本，水墨。

　自題七絶，無款，鈐"朱絪私印"、"芬陀新身"。

　左下鈐"借山堂印"。

　水墨潑墨，平平。字尖瘦。

　明後期。

錢穀　山水軸

　紙本，水墨。小條。

　甲寅七月，錢穀寫。

　上半接一紙，齊款上接。

　禿筆，款尖細，不類平日書。

　疑。

滬1—1064

☆錢穀　溪山策騎圖軸

　紙本，設色。

　戊寅九月望日，錢穀。鈐"叔""寶"。

　淡絳，禿筆。法文。

　真。

張宏　秋林策杖軸

　綾本。

　單款。

　僞。

滬1—1888

凌雲　弄璋圖軸☆

　絹本，設色。

　"弄璋圖。古吳凌雲畫。"人物。

　館方題爲明人。

　細筆，衣飾花紋用粉畫，多脱落。

　畫是清康熙左右。非明人。

胡皋　溪山泛舟軸

　絹本，淡設色。

　"癸亥之秋寫，胡皋。"鈐"胡皋之印"、"字公邁"。

　有吳騫跋，言爲婺源人，天啓中嘗隨使赴朝鮮。

　畫似陳焕。明末學文者。

滬1—4763

彭謙豫　春山讀書軸☆

　絹本，設色。

　七十二翁彭謙豫畫。鈐"臣豫之印"、"叔大"。

　晚明人學文沈者。粗筆，又近

李流芳。

孫枝　山水軸
　絹本。
　"萬曆己卯秋日，吳郡孫枝寫。"鈐"叔達氏"。
　偽。

滬1—2830
顧大申　秋溪小艇軸☆
　絹本，設色。
　秋溪小艇。雲間顧□□。鈐"大申"。
　有學謝時臣處。

滬1—1102
陳栝　梅花軸☆
　紙本，水墨。
　"沱江子陳栝寫。"
　粗筆，簡筆。
　真。紙敝。

周蕃　葵雞軸☆
　紙本，水墨。
　辛卯仲秋寫，周蕃。鈐"周蕃之印"朱方、"直根"白方。
　周之冕一派，畫尚可。

真。紙敝。

滬1—2084
張應召　萬竿煙雨軸☆
　絹本，水墨。
　己丑上巳寫萬竿煙雨爲仁趾詞兄，南浦漁叟張應召。
　趙備一派。
　恐此己丑爲順治。

滬1—2758
☆朱耷　松鶴圖軸
　紙本，設色。大軸。
　丶丶大山人寫。鈐"八大山人"白、"〼"朱。
　真。

滬1—2764
☆朱耷　荷花水鳥軸
　紙本，水墨。
　〉〈大山人畫。鈐"八大山人"、"〼"。
　謝云晚年鈎荷葉筋、點梗？以此爲例，然此是六十餘歲作。
　下幅七十餘歲亦不鈎筋點梗。俟再考之。
　紙敝。

滬1—2731

☆朱耷　荷鴨圖軸

紙本，水墨。

丙子春日寫，〢大山人。鈐"可得神仙"、"八大山人"。

七十一歲。

粗筆畫荷。無葉筋，不點梗上點。鴨極生動，喙尤妙。

滬1—2770

☆朱耷　蘆雁圖軸

紙本，水墨。

〢大山人寫。鈐"八大山人"、"〢"。

晚年。

真。

滬1—2762

☆朱耷　梅鵲軸

紙本，水墨。

約六十以前。梅枝尚有中年硬折處。鵲及竹石佳。

添款，然畫真，是屏中之無款者，後人遂爲蛇足。可惜。

滬1—2773

☆朱耷　鷹鹿圖軸

紙本，水墨。

〢大山人寫。鈐"八大山人"、"何園"。印色黃。

紙敝，多補綴。

滬1—2721

☆朱耷　花卉屏

絹本，水墨。四條。精。

松。涉事（下），上鈐"〢"、"八大山人"。"个山"倒鈐。

荷鳥。壬申之孟冬涉事，〢大山人。鈐"〢"、"八大山人"。"涉事"、"可得神仙"在下。

葡萄。涉事，〢大山人。鈐"〢"、"八大山人"。

猫石。鈐"八大山人"白方。

朱耷　鳥石軸

紙本，水墨。小方幅。

〢大山人。"〢"。

僞。

滬1—2767

☆朱耷　疏林欲雪軸

紙本，水墨。紙敝。

〢大山人寫。鈐"〢"、"可得神仙"，右下"遙屬"。

狄平子籤。
山水佳。

滬1—2730
☆朱耷　魚石軸
　紙本，水墨。
　朝發崑崙墟，暮宿孟渚野。薄言萬里處，一續圖南者。柔兆秋盡，〔符〕大山人畫並題。鈐"〔符〕"、"在芙山房"白方。
　丙子，七十一歲。
　引首鈐"稧堂"白長。
　真。魚旁補墨點，後人蛇足。

滬1—2760
☆朱耷　柳禽軸
　紙本，水墨。小幅。
　"〔符〕大山人畫。"鈐"〔符〕"、"可得神仙"。
　畫六十左右，款七十以後，是後添款。注明入目。

滬1—2732
☆朱耷　荷鴨軸
　紙本，水墨。大軸。精。
　柔兆，〔符〕大山人寫。鈐"可得神仙"、"八大山人"。

丙子，七十一歲。
　荷葉不畫筋，不點梗。畫荷葉有透明感。七十以後。
　佳。

滬1—2769
☆朱耷　蕉石軸
　紙本。
　"〔符〕大山人畫。"鈐"八還"朱。題於畫中央石上。
　是較早年筆。字硬，六十四歲以前。
　謝云更早。

滬1—2763
朱耷　荷花軸
　紙本，水墨。
　〔符〕大山人寫。鈐"拾得"、"〔符〕"。〔符〕填過墨。
　葉鈎筋、點梗，然是晚年款。再看，款用濃墨填，似是補入者。
　是無款有印之屏，後人蛇足，妄加一晚年特點之款，乃爲此畫之累。可惜。

滬1—2768
☆朱耷　蒼松圖軸

紙本，水墨。

至日堯寅曆，三公玉殿來。雲謠和金母，南望轉悠哉。ι乁大山人寫。鈐“八大山人”、“何園”。

真，尚佳。

滬1—3170

石濤　烏衣巷圖軸☆

紙本，設色。殘冊改軸。

隸行書詞，無款，鈐“贊之十世孫阿長”朱長。

真，佳作。

滬1—3167

石濤　牧牛圖軸☆

紙本，設色。

畫人牧牛，上長題。

色畫敝甚。

謝云畫是他人畫，石濤題。

滬1—3161

☆石濤　月夜泛舟軸

紙本，設色。

何處移來一葉舟……

有張大千諸印。

真。

滬1—3164

石濤　松柯羅漢軸

紙本，水墨。

迷時須假三乘教，悟後方知一字無。鈐“苦瓜和尚濟畫法”白。

工筆畫一羅漢，焦墨畫松樹，下半石有本色，然水平劣，可疑。隸書款，亦有疑點。

偽。

謝云是早年，然無梅氏特色。

滬1—3131

☆石濤　萱榴圖軸

紙本，設色。大軸。

長題：庚辰春，爲少文作，賀其在揚州納妾者。

真。紙敝。

滬1—3137

石濤　倣米家山水軸☆

紙本，水墨。

“辛巳立冬四日，清湘瞎尊者濟大滌草堂。”定老年兄上款。

六十二歲。

“寫山用米顛刷字法。”

真。紙敝。

滬1—3165
石濤　松菊圖軸☆
　紙本，設色。巨軸。
　無紀年。自題七古，款：清湘
瞎尊者濟大滌堂中。
　真。
　紙敝傷補。

滬1—3169
石濤　秋林圖軸☆
　紙本，設色。
　"清湘大滌子自笑知其皮毛耳。"
　鈐"醉臥松間"白、"阿長"、
"耕心草堂"。
　畫佳，款字潦草。

滬1—3136
☆石濤　竹石軸
　紙本，水墨。
　辛巳，清湘大滌子濟并識。
　六十一歲。

滬1—3109
☆石濤　蘭竹軸
　紙本，水墨。
　自題五絕，"己未冬日，石濤
濟。"鈐"石濤"長朱、"濟山僧"

白方。
　四十歲。

滬1—3184
☆石濤　蘭竹水仙軸
　紙本，水墨。
　"大滌子亨極漫寫。"小楷。前
自書七古。
　左側稍大字書"曉却風雨開秀
色，亂呼群玉冒仙人"。

石濤　梅花軸☆
　紙本，水墨。一書一畫，失群册。
　紙滑，故畫、字均薄。
　真而不佳。

滬1—3105
☆石濤　松閣臨泉軸
　綾本，設色。精。
　"寫呈□翁先生大詞宗博粲，
峕乙卯秋日，粵西濟山僧石濤。"
鈐"畫法"、"濟山僧"白方。
　三十六歲。
　左下鈐"櫟園居士"，右下"何
處懷深山"白長。
　畫法梅清，款字亦是早年。早
年受梅清影響之作。

有用之物。

滬1—3166
石濤　長夏消閒軸☆
　紙本，設色。
　自題"山霽綠雲肥"五律，"清
湘大滌子青蓮草閣"。
　粗筆，本色。
　真。

滬1—2083
張紀　荷花軸☆
　絹本，水墨。
　"亦史張紀。"鈐"張紀之印"、
"獻印"白。
　明人。刮去年款，欲充南宋人。

滬1—2080
郭甸　秋樹鴉棲圖軸☆
　絹本，水墨。
　明後期。

袁尚統　溪山行旅軸
　紙本。
　"袁尚統寫。"
　大樹下行旅，真而俗。
　劉云偽。

滬1—1529
☆袁尚統　鍾馗軸
　紙本，水墨。
　梅花鍾馗。"庚辰臘月寫於竹深
處，袁尚統。"
　真，尚佳。

滬1—3100
☆程蘀　枯木竹石軸
　紙本，水墨。
　"丁酉上元寫元人石竹寒木，
七十又九老人諟菴蘀。"鈐"程
蘀"朱、"賓白"白。

王允京、孫枝　畫像軸
　紙本，設色。
　王寫像。"吳郡王允京寫。"鈐
"允京"朱、"王閎生"白。
　"孫枝補景。"鈐"枝"。
　人爲明裝，畫樹、坡石晚。
　王款真，孫款偽。

滬1—1874
李來宣　古柏水仙圖軸☆
　絹本，水墨。
　崇禎戊辰嘉平月吉日，李來宣
寫。鈐"業白生"、"李來宣印"。

滬1—1228

張復　山寺晴巒軸☆

　　紙本，設色。

　　庚申菊月寫於十竹山房，中條山人張復。鈐“張復之印”、“元春氏”。

　　本色。

　　真。紙敝。

滬1—1334

朱鷺　竹圖軸☆

　　綾本，水墨。

　　“文與可筆意，天啓甲子冬孟筆，西空老人朱鷺。”

滬1—1905

☆陳廉　蘆汀飛瀑軸

　　紙本，水墨。

　　甲戌秋仲，陳廉寫。鈐“陳廉之印”。

　　董其昌題，“明卿學馬扶風畫，筆法豪宕，直得其神骨，脫盡蹊逕爲妙耳。董玄宰題。”

　　又陳眉公題。均在畫上。

　　畫似董，樹又有似李流芳處。

　　有用之物。

滬1—3264

☆王原祁　贈彥瑜山水軸

　　紙本，設色。

　　丙戌夏日，爲彥瑜年道兄作。

　　佳。

滬1—3278

☆王原祁　倣一峰山水軸

　　紙本，設色。

　　康熙乙未作。

　　真，本色。

滬1—3261

☆王原祁　碧樹丹山軸

　　紙本，水墨。

　　“康熙甲申夏日暢春園退食寫此，麓臺祁。”

　　玄孫應綬邊跋，稱爲先高祖。

　　畫不佳，然是真。

滬1—3268

☆王原祁　倣倪黃山水軸

　　紙本，設色。精。

　　“戊子清和暢春侍直，公餘寫此寄興，麓臺祁。”

　　真精新，難得。

惲壽平　倣北苑瀟湘圖軸
　　紙本，水墨。
　　臨北苑瀟湘圖意。
　　染紙，偽。
　　王文治詩塘題及邊跋，亦偽。

惲壽平　罌粟圖軸
　　紙本，設色。
　　自題七言二句，款：白雲外史
壽平。
　　舊偽。

惲壽平　菊花軸
　　紙本，水墨。
　　單款。
　　舊倣。畫是老筆，款不佳。

惲壽平　葡萄白菜雙幅軸☆
　　紙本，設色。殘册改軸。
　　三十餘歲。
　　真。

惲壽平　蓮鴨圖軸
　　紙本，設色。
　　單款。自題五絕，甌香館寫生。
　　舊倣。

惲壽平　倣李晞古松風溪閣圖軸
　　絹本。
　　松風溪閣。橅李晞古，惲壽平。
　　舊倣。

滬1—2678
☆梅清　疏林獨步軸
　　紙本，設色。
　　"倣郭河陽筆，壬申夏五月既
望，瞿山梅清。"鈐"敬亭山下雙
溪之上"。
　　七十歲。
　　與平時所見全不類。
　　真。

滬1—2669
☆梅清　木落看山圖軸
　　綾本，設色。
　　"癸亥九月既望，瞿山梅清。"
　　六十一歲。
　　左下鈐"濠上翁"、"醉吟白雪樓"。
　　上半有似處，下半樹有似金陵
吳宏處，甚怪。然款必真，只能
承認。

滬1—2690
梅清　倣馬遠山水軸☆

綾本，設色。
真。

滬1—2696
☆梅清　鋪海圖軸
綾本，水墨、設色。
單款。前題長詩。

滬1—2695
梅清　遠水風帆軸☆
紙本，水墨。
單款。

滬1—2689
梅清　秋江放帆軸☆
紙本，水墨。
題倣石田。

滬1—2686
梅清　山窗讀詩軸☆
紙本，水墨。

滬1—2691
梅清　倣梅道人山水軸☆
綾本，水墨。

一九八五年十二月十六日
上海博物館

滬1—3710
☆李鱓　蕉石軸
　紙本，水墨。
　題七絕：僧房買紙作蕉陰……墨磨人李鱓。
　鈐"臣鱓之印"朱、"宗楊"白。又，"李供奉書畫記"大朱方，在左中。
　無紀年。
　早年。字有歐意。

滬1—3675
☆李鱓　梅花圖軸
　紙本，水墨。
　"雍正乙卯臘月，復堂懊道人李鱓。"鈐"復堂"白、"墨磨人"朱。
　五十歲。
　前題曲一章。
　右下鈐"路旁井上"白長。
　迎首有"懊道人"橢圓，朱文。
　佳。

滬1—3688
李鱓　紫藤月季軸☆
　紙本，設色。
　"乾隆十四年秋八月，懊道人李鱓寫。"
　六十四歲。
　右下鈐"滕薛大夫"白長。
　真。
　紫、綠色脫。

滬1—3677
☆李鱓　松竹石軸☆
　紙本，設色。
　題七絕：樛木如橋度楚藤……乾隆四年寫於稷門署齋，復堂李鱓。鈐"臣鱓之印"朱、"宗楊"白（與第一幅同）。
　五十四歲。
　左下鈐"雕蟲館"橢朱。

滬1—3683
李鱓　紫藤軸☆
　紙本，設色。
　"乾隆歲在丁卯秋七月，懊道人李鱓。"鈐"鱓印"白、"宗楊"。
　六十二歲。
　前自題七絕。
　真。
　色脫。

李鱓　秀石紫藤軸

　　紙本。

　　題七絕：一峰青徹古松紋……單款。

　　偽。

李鱓　梅鵲軸

　　紙本。

　　即"喜上梅梢"。

　　題五律：爾性何靈異，喜上最高枝……單款。

　　款似真，畫極劣，鵲尤甚。

滬1—3697

李鱓　牡丹軸☆

　　紙本，設色。

　　題七絕：水浸城根萬井寒……"乾隆十八年歲在癸酉清和月，復堂懊道人李鱓。"

　　六十八歲。

　　鈐"辭官賣魚"白方，在右下。

　　真。畫不佳。

滬1—3685

☆李鱓　石榴軸

　　紙本，設色。

　　題七絕：紅粉團花四季鮮……

"乾隆十二年歲在丁卯清和月寫祝壽翁年長兄七十大慶。復堂懊道人李鱓。"

　　六十二歲。

　　右下鈐"滕薛大夫"白長。

　　真。畫不佳。

滬1—3712

☆李鱓　蕉菊圖軸

　　紙本，設色。

　　題七絕：小毫皴菊宜霜色……懊道人李鱓。鈐"李鱓"白、"復堂"朱、"綠天盦頭陀"朱長。

滬1—3711

李鱓　蕉竹軸☆

　　紙本，水墨。

　　題七絕：僧房買紙作蕉陰……"復堂懊道人李鱓。"

　　鈐"鱓印"白、"宗楊"朱、"滕薛大夫"朱，左下。

　　真而劣。

滬1—3681

李鱓　花鳥軸☆

　　紙本，設色。

　　繡球八哥。乾隆八年，寫奉紹

南學長兄先生，弟李鱓。

五十八歲。

構圖散，筆粗。

真而劣。紙敝。

滬1—3897

鄭燮　書詩軸☆

紙本。

可憐褚子千峰後……送別六吉趙老哥，板橋鄭燮。

真。字劣。

鄭燮　竹圖軸☆

紙本，水墨。

一兩三枝竹竿，四五六片竹葉……乾隆辛未秋，板橋居士鄭燮。

枝葉全無似處。

劉云是濰縣造。謝云不假。

偽。

滬1—3887

☆鄭燮　竹圖軸

紙本，水墨。

"俊□二兄屬，板橋鄭燮。"

畫真。印"鄭板橋"，挖填，疑原倒蓋改正。

鄭燮　竹圖軸

紙本，水墨。

單款。東坡與可大顛狂……

偽。

滬1—3890

鄭燮　芝蘭軸☆

紙本，水墨。

"會稽陶四達先生時客歷城，正偕燕婉，故有此祝。弟板橋鄭燮。"鈐"揚州興化人"白、"敢徵蘭乎"白。

真。

鄭燮　蘭竹春筍軸

紙本，水墨。

"板橋。"

偽。

滬1—3891

鄭燮　盆蘭軸☆

紙本，水墨。

"去范縣後中途却寄龍舒劉年兄，板橋居士鄭燮。"

畫一盆蘭，旁瓶蕙。

真。

滬1—3886

☆鄭燮 蘭竹橫披

紙本。

鈐"敢徵蘭乎"白方。

上題七絕：此花不是世間花……"希翁年老先生大人教畫，板橋鄭燮拜手。"鈐"鄭燮之印"白、"爽鳩氏之官"白。

佳。

金農 風雨歸舟軸

紙本，設色。

"風雨歸舟。倣馬和之行筆畫之，以俟道古者賞之於煙波浩渺中也。七十四翁杭郡金農記。"

有景劍泉、許漢卿印。

謝云真。

偽本。畫弱無筆觸之美，字含混無鋒。

與徐悲鴻藏本全同。勞云賴少其亦有一幅。

金農 畫玉簪軸

紙本，水墨。

"仙人新著五銖衣。曲江外史畫于昔耶之廬花下。"

偽。

滬1—3764

☆金農 荷花軸

羅紋紙本，水墨。

雪中荷花，古人無有畫之者……鶴亭老先生清賞。"七十一翁杭郡金農。"

畫二枝荷花，下爲冰面，甚奇。

畫佳，款稍滯，或以生紙上不得不用濃墨所致耶？

滬1—4088

☆羅聘 二色梅圓光軸

紙本，設色。

"兩峰子用松雪翁、煮石山農法作二色梅。"鈐"羅聘"白。

滬1—4098

☆羅聘 藥玉船軸

紙本，水墨。

無款，鈐"兩峯道人"朱方。上翁方綱題，言兩峰得東坡藥玉船云云。

有汪向叔藏印。

滬1—4104

羅聘 鶴石軸☆

紙本，水墨。

題七絕，款：兩峯道人。

滬1—:4079
羅聘　梅花軸☆
紙本，水墨。
"丁未小春，兩峰道人畫於天寧寺之駐雲堂。"
五十五歲。
前題"老梅愈老愈精神"七絕一章。
真。紙敝，多補。

滬1—4627
☆任頤　人物軸
紙本，設色。四屏之一。
畫米顛拜石。光緒壬辰首夏之吉。
五十三歲。

滬1—4608
☆任頤　松鼠軸
紙本，水墨。
光緒乙酉仲冬，山陰任頤。
四十六歲。
真而佳。墨筆松鼠佳。佈景亦雅，難得之作。

滬1—4610
☆任頤　牽牛八哥軸
紙本，設色。改"秋樹八哥"。
"光緒丙戌春二月，山陰任頤伯年甫寫。"
四十七歲。
真而佳。八哥頗佳。

滬1—4637
☆任頤　桃實綬帶軸
紙本，設色。
雲山上款。款：伯年任頤。
早年。

滬1—4606
☆任頤　鳳仙鴿子軸
紙本，設色。
肖山上款。"乙酉夏午，山陰任頤伯年甫作此就正。"
四十六歲。

滬1—4635
任頤　花鳥屏☆
紙本，設色。四條。
"友樵仁兄大人雅屬，伯年任頤寫於滬上客次。"
"任"字粗而橫長，早年。

滬1—4640

☆任頤　猫雀軸

紙本，設色。

鴻賓仁兄上款。"伯年任頤寫於黃歇浦邊。"

早年。任作任。

佳。

滬1—4589

☆任頤　人物軸

紙本。

"甲戌元宵秉燭寫於叢花仙館，性至筆隨，極學老蓮，鑒者以爲有所得否？任伯年並記。"

三十五歲。

畫人物學任薰。

滬1—4615

任頤　順風大吉軸☆

絹本，水墨。

"光緒丙戌十一月長至節，山陰任伯年寫應玉聲主人之囑並記。"

上有吳淦題"順風大吉"四字。

畫一帆船，下爲水鳥。

粗筆寫意。

滬1—4618

任頤　雪中送炭軸☆

紙本，設色。

璧州上款，光緒丁亥。

四十八歲。

真。

滬1—4613

任頤　桃花鶺鴒軸☆

紙本，設色。

楚齋上款，丙戌五月。

四十七歲。

滬1—4614

☆任頤　倣高克恭雲山圖軸

紙本，設色。精。

並臨俞和題，高彥敬款。下小字書："光緒丙戌八月上浣，山陰任頤臨。"

四十七歲。

高畫自題爲"楚山秋霽"。

滬1—4607

☆任頤　雪中送炭軸

紙本，設色。

光緒乙酉孟冬之吉……任頤伯年。

頤字補一點：㑺。

疑？偽。

滬1—4591

☆任頤　人物軸

紙本，設色。

"伯年任頤寫於春申江之青桐軒，時丁丑夏五中浣。"

三十八歲。

畫有近任薰處。

佳。

滬1—4639

任頤　荷花軸☆

紙本，設色。

蓮峰上款。"伯年任頤寫於春申浦上。"

早年。濕畫，荷葉如水彩。

真。

滬1—4617

☆任頤　蒼松紫藤軸

紙本，設色。精。

光緒丙戌春二月。

四十七歲。

滬1—4629

☆任頤　御鹿圖軸

紙本，設色。

光緒壬辰嘉平，山陰任頤伯年甫。

五十三歲。

滬1—4641

☆任頤　葛洪移居圖軸

紙本，設色。

湘荃上款，"伯年任頤寫於黃歇浦上"。

人物。

佳。

滬1—4627

☆任頤　人物軸

紙本。四屏之一。

漁翁。光緒壬辰首夏。

滬1—4627

☆任頤　柳陰飲馬軸

紙本。四屏之一。

與上款同。

滬1—4627

☆任頤　童子牧牛軸

紙本。四屏之一。

款：光緒壬辰五月十有三日，山陰任頤於滬城頤頤草堂。

滬1—4620

☆任頤　紫藤金魚軸

紙本，設色。

光緒戊子夏四月，鈺卿總戎上款。

四十九歲。

魚學虛谷。

滬1—4634

☆任頤　赤壁後賦圖軸

紙本，設色。精。

録《後賦》一段。單款。畫東坡立巖上。

佳。

任頤　湖塘群鴨軸

紙本，設色。

光緒癸未三月，穀人上款。

偽。

滬1—4628

☆任頤　鷹圖軸

紙本，設色。

"光緒壬辰新秋，山陰任頤伯年甫。"

五十三歲。

佳。款字頗斜，有不似處。

滬1—4623

☆任頤　倣梅道人山水軸

紙本，水墨。精。

邑之上款，光緒庚寅。

五十一歲。

上款墨重，是後補入，然亦任氏手書。

滬1—4598

任頤　漁樂圖軸☆

紙本，設色。

"光緒庚辰仲夏吉日，山陰任頤伯年甫寫於春申浦上。"

四十一歲。

滬1—4590

☆任頤　支遁愛馬圖軸

紙本，設色。精。

銘常上款。光緒丙子，伯年任頤。

三十七歲。

人物衣紋、面貌都似任薰。

滬1—4476
☆任頤、張熊　萱石軸
　紙本，設色。
　覺未上款。張八十二歲畫，任補
萱花。
　佳。

滬1—4611
任頤　梅鶴軸☆
　紙本，設色。
　光緒丙戌，山陰任頤伯年甫。
　四十七歲。

滬1—4595
任頤　蟠桃壽石軸☆
　紙本，設色。
　丁丑，卿台上款。
　三十八歲。

滬1—4586
任頤　倣石濤山水軸☆
　紙本，設色。
　"同治庚午夏六月效大滌子
法，任頤。"
　三十一歲。
　以石綠畫松幹。

滬1—4609
任頤　錦雞水仙軸☆
　紙本，設色。
　光緒丙戌。"山陰道上行者頤寫
於海上寓齋。"
　四十七歲。
　真而不佳。

滬1—4600
☆任頤　文昌關羽像軸
　紙本，設色。
　"壬午正月鐙節後三日，任頤
盥手。"
　四十三歲。

滬1—4597
☆任頤　風塵三俠軸
　紙本，設色。精。
　已山上款，光緒庚辰。

滬1—4596
任頤　羲之愛鵝軸☆
　紙本，設色。
　戊寅。
　三十九歲。

滬1—4622
任頤　竹亭散牧圖軸☆
　紙本，設色。
　光緒庚寅。
　五十一歲。

滬1—4594
任頤　三陽開泰軸☆
　紙本，設色。
　光緒丁丑仲冬。
　三十八歲。

任頤　芙蓉鴛鴦軸
　紙本，設色。
　無款，下有印。
　後加色。

滬1—4631
任頤　踏雪尋梅軸☆
　紙本，設色。
　光緒癸巳仲秋之吉。
　五十四歲。

滬1—4587
☆任頤　加官進爵圖軸
　紙本，設色。
　同治壬申嘉平，伯年任頤寫。

　三十三歲。
　大人物。
　佳。

滬1—4585
任頤、虛谷　合作詠之像軸☆
　紙本，設色。
　詠之像。虛谷寫，任頤補景。
　同治庚午二月，伯年任頤補圖。
　真。畫像不佳。

任頤　鵝軸
　紙本，設色。失群冊。

滬1—4603
任頤　羲之愛鵝軸☆
　紙本，設色。
　壬午冬月，伯年頤。
　四十三歲。

滬1—4632
任頤　花鳥軸☆
　紙本，設色。
　"光緒癸巳嘉平，山陰任頤。"
　五十四歲。
　真。

滬1—4630

任頤　梅雀軸☆

　紙本，設色。

　光緒甲午。

　五十五歲。

　真。

滬1—4624

☆任頤　花鳥屏

　紙本，設色。四條。

　光緒辛卯夏六月。

　真。

　天竺一幅入目。

滬1—0221

☆李升　灃湖送別圖卷

　紙本，設色。

　山水。後尾上方隸書題，前數行真，後四行，自“至正丙戌”起爲後添者，字、墨均不同。內有刮一“玄”字爲“元”，則清人爲之也。

　畫前有傷補。前在陳列室視之疑爲刮款，細看是泐殘而非刮字。然畫前景物不完整，似前部有割去部分。

　畫似明初人作，而增以“至正……”四行僞題。

　後朱彝尊二跋，一隸書，一行書，以爲即李升。

　有石渠印。

一九八五年十二月十七日
上海博物館

滬1—3605

☆華嵒　荔枝牽牛軸

絹本，設色。小長方。精。

絳紗囊裏甜漿厚，儘教牛郎一飽餐。新羅山人。

較晚年之作。

佳。

滬1—3558

☆華嵒　茅屋雨竹軸

羅紋紙本，設色。

丁巳二月，寫於雲阿暖翠之閣，新羅山人。鈐"華嵒"、"秋岳"。

五十六歲。

自題七絕：冷雨最堪聽……鈐"幽心入微"朱長，迎首。

真。

滬1—3914

李方膺　竹石軸☆

紙本，水墨。

"法蘇文忠筆，李晴江。"鈐"胸無成竹"白方。

真。平平。

滬1—3556

☆華嵒　梅花芳亭軸

紙本，設色。

草亭閒處著，春水動中來……丙辰夏四月寫於新竹雨過凉翠滴之軒，新羅山人。鈐"華嵒"白、"秋岳"。

五十五歲。

上半山佳，下部劣。

滬1—3564

☆華嵒　瞽人說書圖軸

紙本，設色。

"乾隆甲子春三月，新羅山人寫於解弢館。"鈐"華嵒"、"秋岳"白。

六十三歲。

畫盲人在布棚下吹唱。

風俗畫。

畫平平。

滬1—3607

☆華嵒　清溪垂釣軸

紙本，水墨。

題七絕：蕭齋臥起憶林邱……新羅山人寫於小園。

字近《裴休碑》。

右下鈐"存乎蓬艾之間"白方。
墨色灰，經漂洗。

滬1—3543
☆華嵒　煙水寒林圖軸
　紙本，水墨。
　"寒林霜月圖。"
　次行書七古詩：研池古墨光逾
漆……
　乙巳春朝坐講聲書舍，法元人
點筆，新羅山人華嵒并題。
　四十四歲。
　前鈐"秋空一鶴"迎首。紙微
敝，字泐。

滬1—3591
☆華嵒　竹石牡丹軸
　紙本，設色。
　題七絕：半臂宮衣蓮子青……
新羅山人嵒寫於解弢館。鈐"華
嵒"白方、"秋岳氏"大朱方。

滬1—3616
☆華嵒　觀音圖軸
　紙本，水墨。
　一觀音坐石上，雙勾小竹極
精。款："嵒"。鈐"華嵒"小方白。

有"仁和高邕"藏印。

滬1—3609
華嵒　看鴿圖軸
　絹本，水墨、設色。
　"林香紫鴿翻風上。"鈐"野
夫"白方。
　樹石、人物均有王鹿公意。樹
石禿筆。
　早年。

羅聘　觀音軸
　紙本，淡設色。
　癸巳元旦，佛弟子羅聘盥手爲
雨畵孫明府敬寫。鈐"羅""聘"、
"兩峰"、"山林外臣"。
　畫送子觀音，極劣。然款、印佳，
衣紋雖劣而粗筆，筆觸有似處。
　劉云不佳，不收。

羅聘　人物軸
　紙本，水墨。失群冊頁。
　"揚州羅聘製"，隸書款，後加。

滬1—4105
羅聘　觀音軸☆
　紙本，設色。

"衣雲弟子羅聘盥手敬畫。"鈐
"羅聘"、"遯夫"、"某花道場"朱方。

上書"曩謨觀世音菩薩摩訶
摩……"

滬1—4099

羅聘　醉鍾馗軸☆

紙本，設色。

無款。

詩塘錢大昕詩。

畫右上胡紹鼎題。

左上紀昀題，言"壬辰重午，
揚州羅君爲慕堂光禄作醉鍾馗
圖，偶挈索詩，因爲戲書四絶
句……夏至後三日紀昀並識。"此
題爲他人代筆。

畫敝。

滬1—4097

羅聘　雲天聳立圖軸☆

紙本，水墨。

兩峯道人畫雲天聳立圖並戲題之。

張天師像，畫一道士立雲上。
前書七言詩。

字稍長，不似習見者。

真。

滬1—4101

羅聘　羅漢軸☆

紙本，設色。

"揚州羅聘敬繪。"

人物衣紋、蘆葦均佳。紙敝。

滬1—4075

羅聘　人物横披☆

紙本，水墨。

"癸巳春閨將歸揚州，過別綏
齋先生，出此紙索羅聘畫。"後又
題一段。

四十一歲。

粗筆。人物大小不勻。

真而不佳。

羅聘　麻姑獻壽軸

紙本，設色。

"畫於都門客舍。"

色俗。

僞。

羅聘　梅花軸

紙本，設色。

"擬吳融賦粉爲景堯先生壽，
兩峯道人羅聘。"

僞。

滬1—4103

☆羅聘　蘭竹軸

　紙本，水墨。

　"野樵叔岳先生命兩峯道人羅聘作。"

　真。

滬1—4102

☆羅聘　蘇齋圖軸

　紙本，水墨。

　下二印款。

　畫上方乾隆四十四年十二月十九日翁方綱題五古，言"羅子兩峯稿，今宵萬古懷……"

　則兩峰畫無疑。

滬1—4089

☆羅聘　花卉軸

　紙本，設色。

　春松老先生清品，兩峯子羅聘儗石田老人筆。

　畫山茶、臘梅、石。

　佳。

滬1—4091

☆羅聘　天山積雪軸

　絹本，設色。

"天山積雪圖。兩峯道人羅聘。"

　即用華嵒稿。

滬1—4072

☆羅聘　壺碟會圖軸

　紙本，設色。小冊，上有題二開，共裱一軸。

　"揚州羅聘爲璞莊主人作壺碟會圖，甲申四月。"

　三十二歲。

　何鵬霄《壺碟會小引》。

　真。

李方膺　松樹軸

　紙本，水墨。

　單款。

　字不佳而畫似，姑置之。

李方膺　花卉橫披

　紙本，設色。

　偽。款字大大小小故作怪態。

滬1—3665

汪士慎　萱花軸☆

　紙本，水墨。

　"兒女花，可忘憂。堂前樹，

春復秋。巢林。"
　　真。

滬1—3672
李鱓　四清圖軸☆
　　紙本，設色。巨軸。
　　松、蘭、柏、石。雍正戊申嘉平月。
　　四十三歲。
　　自題七絕。

石濤　野步詩意軸
　　紙本，設色。巨軸。
　　上題六言四句，爲素翁作。右
又一題。
　　張大千僞。

滬1—3878
☆鄭燮　蘭竹軸
　　紙本，水墨。巨軸。
　　"乾隆辛巳三月，板橋道人鄭
燮。"
　　六十九歲。
　　真而佳。

滬1—4044
閔貞　採菊圖軸☆
　　紙本，水墨。巨軸。

滬1—3808
☆黃慎　攜琴訪友軸
　　紙本，設色。
　　山水人物。
　　亂筆。款亦不佳。
　　僞。
　　謝、楊云佳。
　　黃慎有此一派，然筆法、構思
遠勝於此。

滬1—3796
黃慎　雪景山水軸☆
　　紙本，設色。
　　乾隆癸酉。
　　六十七歲。
　　真。

黃慎　丹鳳圖軸
　　紙本，設色。
　　僞。劣。

滬1—3798
黃慎　蛟湖讀書軸☆
　　紙本，小青綠。
　　乾隆辛巳。
　　七十五歲。
　　佳。

紙敝不得入。

☆黃慎　三鷺圖軸
紙本，設色。
畫柳下三鷺。

滬1—4026
薛懷　蘆雁軸☆
紙本，設色。
單款，前題七絕詩。
真。

滬1—3578
☆華嵒　松下撫琴軸
紙本，設色。
乾隆甲戌。
七十三歲。
真。

滬1—3571
華嵒　村童鬧學圖軸☆
紙本，設色。
"己巳秋八月，新羅山人寫。"
六十八歲。
真而不佳。

滬1—3575
華嵒　寒山拾得軸☆
紙本，設色。
辛未二月，新羅山人寫於解弢館。
七十歲。紙敝色暗。

滬1—3698
☆李鱓　五松圖軸
紙本，水墨。
"乾隆十八年桂月寫于城南之
夢天樓，李鱓。"
六十八歲。
字僵，畫筆粗放而無章法。款字
作"鱓"，與乾隆十四後作"鱓"規
律不符。決爲僞本。
謝堅持云真。

滬1—2591
☆龔賢　崇山梵宮軸
綾本，水墨。大幅。
題七絕：不知何代梵王宮……
真。本色，不精。

滬1—2313
☆王鑑　溪山無盡軸
紙本，水墨。巨軸。
"乙巳秋日，倣梅道人溪山無

盡，王鑑。"鈐"王鑑之印"白、"染香菴主"朱。

佳品。微渺。

滬1—2929

☆王翬　松陰論古軸

紙本，設色。

己丑七十八作。自題倣鷗波筆，旁又加一題七絶。

佳品。親筆。

王素　人物軸

紙本，設色。

真而劣。

王素　人物軸

紙本。

真而劣。

王素　牡丹柏樹軸

紙本，設色。

真。俗惡。

滬1—4431

王素　白石詩意軸☆

紙本，設色。

小紅低唱我吹簫……

滬1—3928

王愫　倣范寬遠浦歸帆橫披☆

紙本，水墨。

丙戌款。

用墨過重。

滬1—4428

王素　鏡聽圖軸☆

紙本，設色。

仕女。"乙丑嘉平月立春於吳陵客舍，邗上王素寫意。"鈐"小梅"朱。

金長福題，言小某七十二歲作，爲筠卿作。

佳於前數幅。

滬1—3927

☆王愫　洞庭秋月軸

紙本，淡設色。

篆書款："雍正癸丑清和倣黄鶴山樵筆法，林屋王愫。"鈐"江左烏衣"。

法石谷。

佳。

滬1—2850

王武　花卉軸☆

紙本，設色。二開，册改軸。

"午日作於邗上寓齋。"鈐"憲武之印"白、"勤中"朱。

早年，尚名"憲武"。

滬1—2843

☆王武　菊花軸

紙本，水墨。

亦先上款。己巳小春，爲其五十壽作。

五十八歲。

右下鈐"碧梧翠竹之堂"朱長、"如是翁"朱，均王氏印。詩塘褚篆、朱陵、周茂藻、張秩題，均亦先上款。

下薛熙、陳逢午題。

滬1—2834

王武　萱石軸☆

紙本，設色。

癸丑七夕作，巽子上款。

四十二歲。

真。

王武　梨花册☆

紙本，設色。殘册。

真。

滬1—2844

王武　鴛鴦白鷺軸☆

絹本，設色。巨軸。

己巳秋暮小飲采霞閣作。

五十八歲。

筆碎，畫氣薄弱，只下部一看尚有似處。

滬1—4003

王宸　江天暮雪圖軸☆

紙本，設色。

爲瑶圃作。

題云共八幅,則此爲失群之屏也。

滬1—3987

☆王宸　倣王紱山水軸

紙本，水墨。

辛巳，倣王紱筆意，西壖上款。

四十二歲。

佳。

滬1—3996

王宸　萬石山踏青圖軸☆

紙本,水墨。册改軸,附題二開。

滬1—4000

王宸　斷橋臥柳圖軸☆

紙本，水墨。

乙卯，七十六歲作。

乾筆。

真。

滬1—3991

王宸　倣大癡秋山圖軸☆

絹本，設色。

己酉新秋，七十作。

畫劣。

滬1—3393

王昱　嶺雲山翠軸☆

紙本，水墨。

無紀年。

真。

滬1—4276

王霖　詩龕圖軸☆

紙本，設色。

爲法式善畫。下一草廬。“白下

王霖。”

王曇題詩塘。

滬1—4275

王霖　晞陽樓雅集圖軸☆

紙本。

“壬戌中秋畫，王霖。”

吳嵩梁、法式善、謝邦振等邊跋。

滬1—2296

王鑑　倣巨然山水軸☆

絹本，水墨。

“辛丑夏日畫似懷翁道兄笑

正，王鑑。”

“道兄笑”三字洗過。

畫板，筆禿無神。

疑。

滬1—3968

王岡　花卉軸☆

紙本，設色。

乾隆廿一年作。

滬1—4251

☆王學浩　倣大癡山水軸

紙本，水墨。

癸亥七月四日畫於花步之寒碧莊。

五十歲。

滬1—4254

王學浩　倣雲林山水軸☆

紙本，水墨。

道光辛卯，七十八歲。

王學浩　山水軸
　紙本，水墨。
　辛卯小春。
　偽。

滬1—4253
☆王學浩　倣王晉卿層巒古刹軸
　紙本，設色。
　甲戌六月作。
　六十一歲。
　佳。王氏多率意之作，此圖頗
著意，難得。

滬1—4252
☆王學浩　倣山樵山水軸
　紙本，設色。
　癸酉冬月畫於花步之寒碧莊。

六十歲。
　佳。

滬1—4047
王玖　惠山二泉圖橫披 ☆
　紙本，設色。
　壬寅春。

滬1—4048
王玖　松石軸 ☆
　紙本，水墨。小方幅。

滬1—3391
王昱　山水橫披 ☆
　紙本，設色。
　單款。
　佳。

一九八五年十二月十八日
上海博物館

滬1—2358
王時翼 弦管醉春圖軸☆
　紙本，設色。
　"弦管醉春圖。癸亥秋七月寫，王時翼。"鈐"王時翼"、"又澩"。
　畫俗劣。

滬1—4125
方薰 古寺白雲軸☆
　紙本，水墨。小條。
　"法家方壺法寫唐人句意，樗齋方薰。"

滬1—4116
方薰 倣曹雲西山水軸☆
　絹本，水墨。
　壬子夏日，倣雲西老人爲春樹先生作，樗廬方薰。
　五十七歲。

滬1—3356
王雲 雪滿山村軸☆
　絹本，設色。
　"摹李公麟雪滿山村意，寫於

翠竹軒，竹里王雲。"
　平平。

滬1—4118
方薰 倣梅道人山水橫披☆
　紙本，水墨。
　"嘉慶丙辰春日倣梅花菴主畫法，樗廬方薰。"
　六十一歲。
　尚佳。

滬1—4128
方薰 鍾馗軸☆
　紙本，設色。
　"石門方薰敬寫。"
　畫俗惡，著色亦劣。

滬1—4121
方薰 桃花春蔬軸☆
　絹本，設色。
　"嘉慶戊午嘉平上浣寫於有真意齋，樗廬方薰。"
　六十三歲。
　尚佳。

滬1—4117
☆方薰 桃花軸

紙本，設色。

"乾隆甲寅春日寫於盍簪堂，樗廬方薰。"

五十九歲。

滬1—4126

方薰　竹圖軸☆

紙本，水墨。

單款。前題五絕。

詩塘張叔未題，稱爲"蘭士方老伯"。

滬1—4124

方薰　松泉圖軸☆

紙本，水墨。

倣黃鶴山樵松泉圖。

畫劣甚，款似真。

滬1—4016

王鳳儀　倣元人山水軸☆

紙本，水墨。

乾隆丁丑仲夏倣元人筆。學蘇上款。"審淵王鳳儀。"

倣王原祁。

滬1—2805

☆王會　入山訪友圖軸

紙本，水墨。

癸亥重陽後一日獨生春水舸戲筆，冷菴王會。鈐"鼎中"。

引首章"擷芳亭"朱長。

王武之兄。

畫似查士標、王鑑。

滬1—2249

☆王鐸　山水軸

綾本，水墨。

"畫家以妍潤疏宕、韻致蒼鬱爲勝。予學畫三十年，略喻其意。苦無暇，時思家山，輒濡墨作此，以當臥遊。則予此心亦可知矣。崇禎十二年正月二十一日，嶔嵾山中樵史王鐸畫并題。"

鈐"嶔嵾王鐸"、"少宗伯印"。

四十七歲。

滬1—3982

☆王三錫　百齡呈瑞軸

紙本，設色。

"百齡呈瑞。乾隆乙卯秋九月寫於京邸，王三錫，時年八十。"

鈐"王生"、"三錫"、"煙雲供養"均白。

錢杜邊跋。

佳。

滬1—3339

王樹穀　東坡謀酒圖軸☆

絹本，設色。

上有長題，去上款。"八十一老人王鹿公記。"

畫《後赤壁賦》"歸而謀諸婦"句。

佳。

滬1—3095

王巘　山水軸☆

絹本，設色。

"戊子夏日法唐子畏筆爲鳴翁年台，松陵王巘。"鈐"王巘之印"白、"字補雲"朱。

滬1—4539

丁文蔚　紫藤軸☆

紙本，設色。

俊生上款。昭陽協洽霜降。

徐偉達云此人不能畫，皆任薰代筆。

滬1—4274

丁雅南　汪恭像軸☆

紙本，設色。

上自題"壽源小隱六十小像。雅南丁君寫，汪恭自題。"

萬貢珍題。

滬1—4015

上官惠　漁樂圖軸☆

絹本，設色。

"上官惠畫於墨凍花冰之室。"

畫劣俗。

滬1—3853

☆方士庶　法董巨山水軸

紙本，設色。

右下鈐"偶然拾得"墨印。

"乾隆五年歲在庚申中秋，方洵遠。"

四十九歲。

右上又長題五古，款：壬戌冬長至日，士庶。鈐"環山"、"小師道人"。

滬1—3855

☆方士庶　譚玄圖軸

紙本，水墨。

"譚玄圖。擬王孤雲作。乾隆七年歲在壬戌春杪，客有以宋紙見遺者，使黃溱畫二老，余將景物足成之。小師道人。"鈐"士""庶"朱。

五十一歲。

佳。

滬1—3850

☆方士庶　紅樹秋深軸

紙本，設色。

"潭影秋山木葉丹……雍正十一年九月既望，方士庶。"

四十二歲。

方大猷　龍江煙雨軸☆

紙本，設色。

"龍江煙雨。庚子秋月，方大猷。"鈐"方大猷印"、"歐餘"白。

不佳。

方亨咸　松下五苗圖軸

紙本，設色。

下畫一松石，出五苗，篆書"五苗圖"。

方題，云梁蒼巖夢人贈以宋繡五苗，即以命其第五子名。丙辰。

詩塘朱彝尊題，隸書較似而款楷書不似。

方字似而滯，疑摹本。

滬1—4538

朱偁　桃花燕子軸☆

紙本，設色。

真。

滬1—4537

朱偁　雪蕉寒雀山茶軸☆

紙本，設色。

丁酉七十二歲作。

真。

滬1—4322

朱昂之　荷花軸☆

絹本，水墨。

"湖曲風清。倣白陽山人筆，爲儋石二兄先生雅屬，昂之。"

爲計儋石畫。

真而佳。乾淨。

朱昂之　倣石翁松窗讀書圖軸

紙本，設色。

僞。

滬1—4321
☆朱昂之　望雲思親圖卷
　　紙本，設色。
　　"望雲思親圖。述齋先生雅屬，津里昂之。"
　　後王濱書《記》，云述齋姓袁。
佳。

尹亮工　山水屏
　　綾本。四條。
　　染舊，粗筆。
　　長沙造。多造不知名之人名粗筆畫。

滬1—3974
允禧　山水軸☆
　　紙本，設色。
　　"乾隆丁丑秋仲，紫瓊道人。"
鈐"慎郡王"、"辛卯人"。
　　四十七歲。

滬1—4444
司馬鍾　鳬蓮軸☆
　　紙本，設色。
　　"傚白雲外史意，繡谷。"

滬1—4728
任預　八駿圖軸☆
　　紙本，設色。
　　"歲次癸未秋七月擬趙松雪本，立凡任預。"
　　三十一歲。

滬1—3201
☆丘園　傚王蒙山水軸
　　紙本，水墨。
　　"丁丑秋日傚黃鶴山樵法，丘園。"鈐"丘園之印"、"字嶼雪"。
　　畫似吳歷。

安廣譽　千秋柱石軸
　　紙本，設色。
　　"千秋柱石。無咎。"鈐"無咎"朱。
　　與安廣譽無涉，誤題名。

滬1—4333
☆文鼎　梅花水榭軸
　　紙本，設色。
　　丁未中秋，時年八十二。祥卿上款。
　　傚文徵明設色。
　　真。

包棟　樵憩圖軸
　　紙本，設色。
　　劣甚。

滬1—3863
☆方士庶　天中佳景軸
　　紙本，設色。
　　庚午重五作，前自題七律。鈐
"偶然拾得"墨印。
　　五十九歲。
　　畫菖、艾等。
　　佳。

滬1—3860
方士庶　磵曲泉清軸☆
　　紙本，設色。
　　前題四言四句，"乾隆戊辰夏
日擬巨然師筆，環山方士庶"。鈐
"小師老人"、"方士庶印"。
　　五十七歲。

方士庶　達摩像軸
　　紙本，設色。
　　"方士庶敬寫。"
　　款僞，畫俗。
　　梁同書題，真。

滬1—3852
☆方士庶　虛亭秋水軸
　　紙本，設色。
　　虛亭秋水圖。守齋居士題。鈐
"方環山印"。
　　丙辰春日，橅元人畫法，環山
方士庶。
　　四十五歲。
　　又乾隆丁巳題。

滬1—3847
方士庶　倣子久山水軸☆
　　紙本，設色。
　　雍正七年夏六月十有九日，倣
子久筆意，環山方士庶。
　　三十八歲。
　　似王原祁倣大癡。

滬1—4443
☆包棟　松陰高士軸
　　紙本，設色。
　　丁卯秋八月，"子梁包棟寫"。
少渠上款。
　　真。畫人俗，松尚可。

滬1—4317
☆朱昂之　山水軸

紙本，小青綠。

"甲戌秋日倣趙文敏筆，津里昂之。"

五十一歲。

滬1—4271

☆朱鶴年　倣元人山水軸

紙本，淡設色。

己未小春寫奉礪堂先生侍御誨正，隺年。

四十歲。

滬1—3204

朱其昌　採芝圖軸☆

絹本，設色。

"戊辰春日寫於玉樹堂，古虞朱其昌。"

朱鷺　竹圖軸☆

紙本，水墨。

"髯朱戲墨爲淵孟兄"。鈐"白民"。

尤蔭　泛槎圖軸

紙本，水墨。

"壬子秋九月，寫爲敬亭先生鑒，小邨尤蔭。"鈐"尤蔭"。

畫上方焦循、汪中題，均僞。

詩塘王文治題，再上李斗題。王鳴盛、曾燠、錢大昕、袁枚、吳錫麒、錢杜題。

全套倣造。

滬1—4287

☆朱本　山水軸

紙本，水墨。

白泉大叔上款。

滬1—4277

尤英　仙山樓閣軸☆

紙本，設色。

界畫。

"倣唐六如筆意，爲右襄大兄大人法鑒，尤英。"鈐"尤英"、"文菴"。

左下有"内廷供奉"。

滬1—4273

朱鶴年　山水軸☆

紙本，設色。

庚午秋八月，埜雲朱鶴年。接堂上款。

五十一歲。

滬1—4111
朱孝純　倚松圖軸☆
　絹本，水墨。
　"受業朱孝純。"鈐"子穎"。
　四十四歲。
　詩塘姚鼐題，禹卿上款。則爲王夢樓題也。
　又朱氏一題：戊戌首夏，先生命純載題。鈐"白髮門生"。

滬1—3508
朱倫瀚　花鳥軸☆
　絹本，水墨、設色。
　"朱倫瀚指頭畫。"鈐"涵齋書畫"白方。
　右下鈐"指頭蘸墨"白，"一笑而已"。

滬1—3507
☆朱倫瀚　松溪亭子軸
　絹本，設色。
　"學翁老先生囑指畫，橅馬遠松溪亭子，時癸亥冬十月，朱倫瀚。"下鈐印五方："桐閣"、"曾叨染翰"……
　六十四歲。

滬1—3959
朱嶠　荷花軸☆
　紙本，設色。
　"丙戌夏倣崔白筆意，雲間巨山朱嶠。"鈐"朱嶠印"白。
　六十四歲。

滬1—4320
☆朱昂之　風霜冷艷圖軸
　紙本，設色。
　畫竹石、鳳仙、紅葉。
　"風霜開冷艷，草木開春姿。青立。"
　佳。

滬1—4319
朱昂之　柳溪茆屋軸☆
　紙本，設色。
　自題倣趙令穰。

滬1—4155
朱福田　牡丹軸☆
　紙本，水墨。
　國色天香。壬午夏日，耕煙子。鈐"朱福田印"、"□原"朱。

滬1—4359

朱爲弼　菊石軸☆

灑金箋，水墨、緑竹。

道光癸未，爲存齋作，款：茉堂弟朱爲弼。寫意。

五十三歲。

滬1—0535

朱崟　臨流閒話軸☆

綾本，設色。

丁卯桂月寫，鑑湖朱崟。鈐"朱崟之印"、"補仲氏"。

乾隆或稍前。

滬1—4183

☆巴慰祖　秋山軸

羅紋紙本，設色。

"倣程孟陽秋山，寫於香硯齋中，巴慰祖，時丁未九月廿八日。"又自題七絶一章。

四十四歲。

滬1—4382

改琦　蘭竹軸☆

絹本，設色。

"百福老人有此本，七薌擬之。"鈐"改伯韞氏"。

百福老人即錢載也。

酬應劣作。

滬1—4367

改琦　竹圖軸☆

絹本，水墨。

己卯六月十二日，改琦並記。前題學陳元素、馬守真。

滬1—4380

改琦　雙紅豆圖軸☆

紙本，水墨、設色。

畫仕女二人。

雙紅豆圖。寫"把酒祝東風，種出雙紅豆"意。

滬1—4375

改琦　觀音像軸☆

紙本，水墨。

道光七年作。畫一男像觀音，如達摩，爲天雨曼陀花居士寫。

真而劣。

滬1—4370

改琦　長春富貴圖軸☆

絹本，設色。

"長春富貴圖。道光紀元上巳

後五日，玉壺山人改琦寫。”

四十九歲。

畫劣薄。

改琦　牡丹軸

絹本，水墨。

款：百蘊生。

畫粗劣，疑。

滬1—4376

☆改琦　鷹雉圖軸

絹本。

“道光七年歲次丁亥暮春三月

既望，摹尹白真跡於袁江行館之

歐齋，畫樂園掃花侍者改琦伯韞

甫並識。”

五十五歲。

以濕畫墨漬代雲。

佳作。

滬1—4381

改琦　羅漢軸☆

紙本，水墨白描。

書東坡《贊》。

真。

滬1—4374

☆改琦　橅陳老蓮賞梅圖軸

絹本，設色。

道光丁亥王月立春前二日橅老

蓮居士粉本，泖東七薌改琦。

滬1—4649

改蕢　仕女軸☆

紙本，設色。

“丙戌夏五月作於南匯寓居，

再薌改蕢。”

改琦之孫。

滬1—4379

改琦　瓶荷軸☆

紙本，水墨。

真。

滬1—4371

改琦　瑤妃軸☆

紙本，水墨白描。

辛巳四月十七日，爲徐鴻寶

作。鈐“臣琦私印”。

一九八五年十二月十九日
上海博物館

滬1—4373
改琦　無量壽佛軸☆
　　絹本，設色。
　　"聖清道光龍集癸未仲春朔吉，那伽定生改琦敬寫。"鈐"七薌"。
　　泥金衣紋，紅衣佛。

滬1—4365
☆改琦　荷花軸
　　紙本，水墨。
　　寫意。
　　嘉慶壬申夏六月荷花生日，寫於玉壺山房，七薌改琦。鈐"改琦之印"。
　　壺作"壷"。

改琦　荷花香雨軸
　　紙本，設色。
　　"荷花香雨。壬戌之秋，七薌。"
　　著色墨荷。

滬1—3932
沈謙模　荷池白鷺軸☆
　　絹本，設色。

乾隆戊辰。黑絹色黯。

滬1—4353
沈焯　荷榭讀書軸☆
　　紙本，小青綠。
　　款：竹賓。

滬1—4129
沈可培　平安富貴圖軸☆
　　紙本，水墨。
　　墨牡丹。"平安富貴。甲寅春仲，沈可培寫。"鈐"沈可培印"、"養源"。
　　嘉道間畫。

滬1—3648
☆沈鳳　倣王蒙秋山蕭寺軸
　　紙本，水墨。
　　乾隆丁卯，沈鳳。
　　右側臨王蒙書題及詩，七絕二首。
　　左下鈐"噉飯齋"白方。

滬1—4742
汪懋極　山水軸☆
　　紙本，設色。
　　無款。題七絕。

畫一人觀泉。

約康雍。

滬1—4354

汪梅鼎　揚帆遠岫軸☆

　紙本，水墨。

　"庚午夏初，爲造深長兄畫，
浣雲汪梅鼎。"

　字法董，畫寫意粗率。

滬1—4744

☆吳懋　朱竹軸

　紙本，設色。

　梧岡吳益懋寫。鈐"公著父
印"朱、"益懋之印"白。

　乾隆二十五年金農題，七十四
歲，言吳公著畫。

滬1—3217

☆吳達　踏雪沽酒圖軸

　絹本，設色。

　"嵇山吳達寫……"

滬1—3216

吳達　山下讀書軸☆

　絹本，設色。

　"戊辰仲春寫於怡堂，吳達。"

樹石有似章聲及金陵意。

滬1—4646

吳滔　古塔鐘聲圖軸☆

　紙本，水墨。

　自題七絶，款：滔。鈐"伯滔"
白方。

滬1—4643

吳滔　梅竹水仙軸☆

　紙本，設色。

　"己卯穀日，雨窗岑寂……"
明齋二兄上款。

　梅似汪近人。

滬1—4644

吳滔　水仙軸☆

　紙本，水墨。

　"癸巳秋七月，疏林吳滔畫於
蕭蕭盦。"

滬1—4445

吳允楷　梅花軸☆

　紙本，設色。

　"乙丑小春三日……騫林外史
吳允楷並句。"

　嘉道間？

滬1—3444

☆吳暻、宋駿業　山水軸

　紙本，設色。散冊改軸。

　"倣元人筆意爲濟翁老年伯，婁江吳暻。"鈐"吳暻之印"、"元朗"均白。右下爲"西齋"。

　"倣倪黃筆意似濟翁太老先生並求教正，長洲宋駿業。"

滬1—4482

吳雲　端午即景軸

　紙本，設色。

　丙子四月，南屏上款。

　真。

滬1—4269

☆吳鼒　寒林蕭寺軸

　紙本，設色。

　"寒林蕭寺。燕文貴本。吳鼒。"

　畫似梅清。

　款不似。疑。

　謝云入目。

滬1—4433

吳熙載　牡丹軸☆

　絹本，設色。

　臨張桂喦詩及款。左下"樹伯屬熙載臨，戊午長至後三日"。

　畫姚黃一枝。

滬1—3400

☆吳旭　古木歸鴉軸

　紙本，水墨、設色。

　"甲辰冬日寫於長嘯軒，吳旭。"鈐"吳旭之印"、"子升"、"滿目青山"朱長。

　似宋懋晉。

滬1—3961

吳麐　倣李唐山水軸☆

　紙本，設色。

　"乾隆庚寅九月，倣李唐筆意爲序翁學兄先生教，八十老人麐。"

滬1—2435

☆吳偉業　書畫合軸

　絹本，水墨。對開冊改軸。

　癸巳初冬京口舟中，寫似代如宗丈，偉業。鈐"吳偉業印"。

　對題行楷書《風流子》，亦代如上款。

　學董巨。

　佳。

滬1—4282（《中國古代書畫圖目》作吳烜）

吳烜　指畫山水軸☆
　　絹本，水墨。
　　"乙丑夏日作於題襟館，賓谷先生雅鑒，吳烜指墨。"

吳照　竹圖軸
　　紙本，水墨。
　　"白廣道人照。"鈐"吳照之印"。
　　又，乙卯劉墉題，後人蛇足。

滬1—2601
☆吳彥國　雪景山水軸
　　絹本，設色。
　　康熙戊午，時年七十有五。
　　學藍瑛帶金陵。

吳大澂　書畫軸
　　金箋，水墨。扇面裱軸。
　　畫梅，篆書對題。
　　溶卿宗大兄。己巳八月。

滬1—4568
☆吳大澂　銅官山軸
　　紙本，水墨。
　　倣石田翁銅官山圖意。丙寅春

仲，清卿澂。
　　又庚寅臘月再題，言爲二十五年前舊作，贈金心蘭。
　　丁丑秋徐康題，言爲未第時作。
　　又金心蘭題，己酉六十九，贈趙畫堂。

吳穀祥　寒林曲水軸
　　紙本，設色。
　　題：癸巳，倣王東莊。款：秋農吳穀祥。
　　僞。

滬1—4716
☆吳穀祥　倣唐六如松澗攜琴軸
　　紙本，設色。
　　題詩，並本款。
　　佳。

滬1—4717
☆吳穀祥　春景仕女軸
　　紙本，設色。
　　自題倣改七薌，"倣玉壺山人本，秋襞作於芳草廬"。鈐"秋農"朱、"吳祥之印"白。
　　早年。倣改甚似，印作"吳祥"。

滬1—4718
吳穀祥、倪田　合作倦繡圖軸
　紙本，設色。
　墨畊寫倦繡圖，穀祥補桃柳
以竟是幅，時與墨畊同榻刉秋
館中。

滬1—4715
吳穀祥　怪石寒藤軸☆
　紙本，設色。
　自題倣唐六如。紙敝。

滬1—4713
吳穀祥　臨王武牡丹軸☆
　紙本，水墨。
　上録原款，無本款，只鈐一
"穀祥臨古"朱方印。

滬1—4710
☆吳穀祥　臨董其昌陽明洞天軸
　紙本，設色。
　上録董二跋及郭衢階題。右上
自題，光緒丁酉臨於京邸。
　董題云：顧正誼有大癡此畫，
歸郭衢階，友人自蜀購回，歸江
南舍人，又爲董收得云云。

吳熙載　菊花軸
　紙本，設色。
　無紀年。

滬1—4283
吳規臣　荷花軸☆
　紙本，設色。
　工筆。
　"香遠益清。擬白雲外史寫生
筆意，吳規臣。"

滬1—4655
李育　柳塘赤鯉軸☆
　紙本，設色。
　丁亥又五月，竹西梅生李育畫。
　色脱。

滬1—2813
何遠　洞壑山峰軸
　紙本，設色。
　洞壑仙人館，山峰玉女堂。
戊申夏日寫，何遠。鈐"何遠之
印"朱白、"履方"白。

滬1—4562
沙馥　梅花三弄軸☆
　紙本，設色。

乙未冬十二月，擬石田。

俗劣，人物尤甚。

滬1—4228

☆吳東發　松竹梅軸

紙本，水墨。

"屠維作噩涂月，芸父戲筆。"

鈐"侃叔氏"。

似汪近人。

滬1—4280

☆汪恭　臨溫日觀葡萄軸

絹本，水墨。

上臨溫題。

下本款"壽源逸人恭"。鈐"汪恭私印"白、"竹坪"朱。

滬1—3395

牟義　荷花軸☆

紙本，設色。

"庚子仲秋，葦江牟義寫。"鈐"牟義"、"葦江"、"浮玉山人"。

工筆，倣惲。色淡。

滬1—4278

☆汪恭　臨唐寅仕女軸

絹本，設色。

工筆。題"秋來紈扇合收藏"四句，下題臨唐解元本。

籜濱上款，嘉慶甲子作。

其畫則與《秋風紈扇》不同也。

滬1—4563

☆沙馥　殘荷軸

紙本，設色。

自題臨白陽大意。單款。鈐"沙山春"。

滬1—3398

☆車以載　仙山春永軸

金箋，設色。

壬申二月寫祝錫老年親翁七十壽，車以載。

滬1—3205

杜亮采　倣北苑山水軸☆

綾本，設色。

"丁卯十一月倣北苑法請正季老年親翁，杜亮采。"鈐"杜亮采印"、"巖六"。

又杜天鑑題。

畫有董意，是康熙左右。

汪承霈　花卉軸

絹本，設色。
臣字款。
偽。後添。

滬1—2070
汪文　樹下高枕軸☆
絹本，設色。
己亥秋窗，新安汪文寫。
康熙間。

滬1—2812
☆何元英　秋景山水軸
綾本，設色。
"丙午小春，弟何元英題。"霖
公年長兄上款。
學董巨，尚佳。

滬1—3402
何其仁　蘭花軸☆
紙本，水墨。
"甲午秋日，何其仁。"鈐"元
長氏"、"何其仁印"。
畫劣。

滬1—3834
李藩　松下叙話軸☆
金箋，設色。

"甲寅新夏，寫祝一老年翁
五十壽。李藩。"
"一老年"三字改字。
清初？上海人。

滬1—4050
沈宗騫　竹林聽泉軸☆
紙本，設色。
"乾隆辛卯清秋倣天水夫人遺
法，芥舟沈宗騫。"

滬1—3754
李世倬　雪山歸樵軸☆
紙本，焦墨。
擬元人句意。

汪之瑞　策杖觀瀑軸
紙本，設色。
"甲午夏日，之瑞。"
染紙。款、印均不佳。
偽。

李因　雞菊軸
紙本，水墨。
"女史李因。"
偽。

滬1—3397
李瑶　文姬歸漢軸☆
　　紙本，水墨。
　　"丙戌暮春之初題於鳩江榷
廨，爲秋水二兄屬。古吴李瑶。"
　　細筆白描人物。

滬1—4541
李嘉福　青雲直上圖軸☆
　　紙本，設色。
　　篆書題："光緒丁酉孟冬，爲古
鹽沈氏賀鹿鳴之喜……石門笙石
李嘉福畫。"
　　雙鈎填翠竹。

李紱麟　陸費瑑像横披☆
　　絹本，設色。
　　上篆書"鋤月種梅圖"，蔡之
定題。
　　許乃普、許乃濟、許乃賡三
人題。

滬1—4130
李秉德　木犀花軸
　　紙本，設色。
　　王鐵夫作木犀醬賦贈李秉德，
李作桂花爲報。王妻曹墨琴又書

賦於詩塘。
　　王芑孫邊跋。
　　真。

滬1—4656
李育　枯木寒鴉軸☆
　　紙本，水墨。
　　自題倣沈啓南。

滬1—4657
李育　柳蟬軸☆
　　絹本，設色。
　　真。

滬1—3933
李志熊　桐竹高士軸☆
　　紙本，水墨。
　　"壬寅秋日，李耳山並題於桐
竹山房。"
　　右邊跋録《揚州畫苑録》，謂李
志熊字耳山。

滬1—2501
☆法若真　重山疊泉軸
　　綾本，水墨。
　　無紀年。
　　真。

滬1—2077
范箋　柳塘鸂鶒軸☆
　　絹本，設色。
　　"崇川范箋寫意。"鈐"范箋"
白、"墨湖"朱。
　　清初。

滬1—3319
姜實節　溪橋遠山軸☆
　　紙本，水墨。
　　"戊子四月十八日虎丘諫草樓。"
上題二詩。

滬1—4748
☆洪都　春溪雙笛軸
　　絹本，設色。
　　"倣趙松雪畫並題，洪都。"鈐
"洪都之印"白、"客玄"朱。
　　書、畫學藍瑛，較似。

滬1—4239
姜漁　端陽即景軸☆
　　灑金箋，設色。
　　石生居士姜漁戲筆。鈐"姜漁
私印"白、"笠人"朱。

滬1—3351
☆俞培　查昇小像軸
　　絹本，設色。
　　畫舟中一人。
　　詩塘己巳查昇自題。
　　魏坤、張劭、徐寅、鄭梁、盛
遠、嚴仔、張文邊跋。

姜筠　山水軸
　　紙本。

滬1—3513
周笠　花卉軸☆
　　紙本，設色。

滬1—0125
☆北宋佚名　溪山圖卷
　　紙本，淡設色。[精]。
　　後顏世清、葉恭綽跋。據顏
跋，此爲懷安公舊藏，曾參加水
災義展。藏園老人曾請顏氏鑑定
爲燕文貴真跡。後爲景賢得之，
轉歸葉恭綽。此爲葉氏夫人所
藏，十年浩劫歸之博物館中。
　　山水法燕文貴，樹幹及枝葉雙
鈎甚精。細筆，山石墨暈加粗筆
勾邊稜，雨點皴畫明暗。屋宇村

落、寺觀均北宋特徵。前下有稽
察司半印。北宋畫，不然即金人
效之者。必非南宋以後作。

　　此畫紙本。樹身、枝葉只勾
一遍，不再加皴或濃墨提，故視
之不如絹本沉厚。館方乃定爲元
畫，亟應更正。

一九八五年十二月二十日
上海博物館

滬1—4651

金彩　秋山讀書軸☆

　　紙本，設色。

　　壬寅七月，子式上款。鈐“老牛四十以後作”白方。

滬1—0026

☆王安石　大佛頂如來密因修證了義諸菩薩萬行首楞嚴經卷

　　微黄紙。精。

　　紙纖維短，夾有雜質，似竹紙。

　　鈐有“陳寅之印”白、“大雅”朱。趙子昂印，疑不真、項子京、曹溶諸印。

　　紙二接。

　　後牟獻之、王蒙、項子京跋。

滬1—4652

金彩　二色梅花軸☆

　　紙本，設色。

　　“丙午春二月中浣，坐冷香館寫此並題一絶。瞎牛金彩。”

滬1—4654

金彩　倣冬心畫梅花軸☆

　　紙本，水墨。

　　單款。

　　真。不如上幅。

滬1—4650

金彩　梅花軸☆

　　紙本，水墨。

　　壬辰，吉石上款。“心蘭金彩並題。”鈐“金瞎牛”朱方。

滬1—4426

☆釋明儉　雲山軸

　　紙本，設色。

　　“雲溪研長先生雅鑒，几谷儉製。”鈐“明”“儉”。

周鏞　倣王麓臺山水軸

　　紙本，設色。

　　戊子夏四月，若愚上款。自題倣王麓臺。

　　畫劣甚。

滬1—3349

周荃　山水軸

　　紙本，水墨。

丁亥夏五月，笠翁上款。鈐
"齊楚觀察"。
　畫劣甚。

滬1—3489
周顥　竹圖軸
　紙本，水墨。
　擬吳仲圭筆意，周顥。鈐"周
顥之印"、"芝巖氏"。
　畫雪竹。
　畫、款、印均劣，恐非真。

滬1—3340
☆周璕　張天師像軸
　紙本，設色、水墨。
　乙丑午日，嵩山周璕寫。鈐
"周璕"朱、"崑來"白。
　真。

滬1—3492
周顥　倣黃鶴山樵山水軸☆
　紙本，設色。
　乾隆乙酉秋日，周顥，時年
八十。鈐"周顥之印"、"芷巖"。
　即刻竹者。
　與上幅全不同，此是真。

滬1—4327
姜壎　仕女軸☆
　紙本，設色。
　"曉泉畫於洗紅軒，時丙子仲
冬。"鈐"姜壎"、"曉泉"。
　畫甚新，筆弱色俗。

滬1—4328
姜壎　拈花仕女軸☆
　紙本，設色。
　"開到酴醾花事了。橅桃花庵
本。七十二鴛鴦亭長姜壎畫於洗
紅軒。"
　佳於上幅。

滬1—4054
金廷標　仕女投壺軸☆
　紙本，設色。
　臣字款。
　清宮貼落。
　真。

滬1—3218
武丹　秋景山水軸☆
　綾本，設色。
　"戊子清和月，東山武丹。"
　筆微粗於習見者。

滬1—2503
☆歸莊、金俊明、陳薳　梅竹蘭軸
　　紙本，水墨。
　　"丁未仲春爲遥集道兄寫竹，歸莊。"
　　"丁未孟陬既望爲遥集道兄寫梅，金俊明。"
　　"丁未花朝爲遥集道兄寫蘭，陳薳。"鈐"陳薳"白、"孝寬"白。

余集　梅下賞月軸
　　紙本，設色。
　　"春啥大表姪雅鑒，秋室余集。"
　　僞。

滬1—4745
余欣　鍾馗挑耳圖軸☆
　　紙本，設色。
　　粗。
　　畫俗劣。

滬1—3512
☆周笠　青山淡慮軸
　　紙本，水墨。
　　"時甲寅三月上浣擬元人筆，牧山周笠。"鈐"牧山"朱、"周笠之印"。
　　佳，畫甚雅净。

釋鐵舟　荷花軸☆
　　紙本，水墨。
　　芷亭居士正筆，鐵舟。鈐"可韻""鐵舟"。
　　寫意，尚可。

余集　荷花翠鳥軸
　　紙本，設色。
　　"嘉慶五年夏日，爲苣堂世講，秋室居士余集。"
　　僞。

滬1—3937
☆余省　紫藤游魚軸
　　絹本，設色。
　　"癸巳夏日寫於水雲精舍，請正九老年先生，虞山余省。"
　　工筆做惲。
　　佳。

余省　山茶梅花軸
　　紙本，設色。
　　自題七絶二章，前人加一時帆上款。

畫板色滯，與前幅判然二人。
雖紙絹有別，亦不致如此。

偽。

滬1—3331
禹之鼎　騎獵圖軸
　絹本，設色。
　工筆。
　"廣陵禹之鼎"。鈐"禹之鼎
印"、"眘齋"。
　日其一日。
　款是老年風氣，而畫稚弱。絹舊。

滬1—4362
金禮嬴　楊柳鳴禽軸☆
　紙本，水墨、設色。
　丙寅二月，素心吾姊上款。鈐
"五雲"朱。
　真。

滬1—2651
徐枋　倣吳鎮山水軸☆
　紙本，水墨。
　"乙丑春二月，倣吳仲圭筆意
畫於澗上草堂並題，俟齋徐枋。"
鈐"徐枋之印"、"俟齋"、"澗
上"。迎首鈐"雪床菴"朱長。

與習見者不類，然與真者似亦
有間。

滬1—2530
☆查士標　村舍歸舟軸
　紙本，設色。
　自題七絕"山色湖光併在
東……"款：八十老人查士標。

滬1—2537
查士標　清溪垂釣軸☆
　紙本，水墨。
　單款，題一詩。
　粗率特甚。

查士標　枯木竹石軸
　紙本，水墨。
　自題五絕，"懶老標"。
　真。粗率酬應之作。

滬1—2507
查士標　倣大癡山水軸☆
　金箋，水墨。
　"丁酉初夏擬大癡意於江上，
似涵老盟長教之，士標。"
　有似漸江處。
　真而佳。紙敝。

滬1—2388
查繼佐　溪山圖軸☆
　紙本，設色。
　"東山繼佐。"鈐"查繼佐印"
朱、"伊璜氏"白。

滬1—2534
查士標　扶杖看松軸☆
　紙本，設色。
　憶蕚上款。
　真而劣，人物劣甚。

滬1—2536
查士標　清溪並棹軸☆
　紙本，水墨。
　二段自題，西園上款。
　簡筆，遠景一片污墨。

滬1—4581
胡錫珪　仕女軸☆
　紙本，設色。
　"壬午小春月，紅茵館主胡錫珪。"鈐"三橋"朱。

滬1—4579
☆胡錫珪　八哥楊柳軸
　紙本，設色。

"辛巳長夏，紅茵館主胡錫珪背摹新羅。"鈐"胡錫珪印"。

滬1—4510
胡遠　竹石軸☆
　紙本，設色。
　高邕之上款，"胡公壽寫於上海"。
　下部石偏大，構圖不佳。
　真。

滬1—4508
☆胡遠　雲山圖軸
　綾本，水墨。
　花鳥笑我齋主人上款，"乙亥冬，胡公壽"。
　蒲華、吳昌碩邊跋。

滬1—4512
胡遠　蘭竹軸☆
　紙本，設色。
　單款。
　真而不佳。

滬1—4511
胡遠　香滿蒲塘軸☆
　紙本，設色。
　滬上寄雀軒鐙下作。

滬1—3836
馬荃　蒲節瑞品軸☆
　絹本，設色。
　甲寅端午。
　工筆。
　款似故作女人書者。

馬荃　鸚鵡紫藤軸
　絹本，設色。
　偽。

滬1—3459
馬元馭　落花游魚軸☆
　紙本，設色。
　乙亥秋八月朔畫於揖山齋，馬
元馭。鈐“馬元馭印”白、“扶
義”朱。
　款佳，畫薄，似紙拒墨色。

滬1—3466
☆馬元馭　十菊軸
　紙本，設色。
　自題七絕：“羞與春花艷冶
同……栖霞山房馬元馭。”
　鈐“馬元馭印”白、“扶義”
朱，與上幅印同。
　畫布局稍繁，甚工細。

滬1—3467
馬元馭　鱸魚圖軸☆
　紙本，設色。
　“天虞山中人馬元馭。”鈐“元
馭之印”朱、白、“天虞山人”白。
　真，粗率。

清佚名　清江漁隱圖軸☆
　絹本，水墨。
　無款印。
　有似漸江處。
　張大千邊跋，題爲漸江。

滬1—3224
徐蹡　寒林雪寺軸☆
　絹本，設色。
　“庚申夏月畫於皖江東閣，石
城徐蹡。”
　金陵一派，約康熙間。

滬1—4754
徐鼎　石上題詩軸☆
　絹本，設色。
　“徐鼎。”鈐“徐鼎”白、“並
菴”朱。
　清前期。

滬1—3093
☆徐釚 松圖軸
　絹本，水墨。
　癸酉三月過硯莊爲主人作，"虹
亭徐釚"。
　朱彝尊、李良年題於畫上。

滬1—4749
胡維翰 筍香像軸☆
　紙本，設色。
　乙酉仲秋左手畫。徐渭仁題
"杖鄉圖"三隸書。
　吳信中、郭麐、改琦等邊跋。

滬1—2529
☆查士標 驢背看山圖
　紙本，水墨。
　"甲戌正月邗上，畫似信斯老
姪幷正，懶老士標。"
　查昇題畫上，杜首昌題詩塘。

胡錫珪 碧桃鸚鵡軸
　紙本，設色。
　單款。
　畫劣。

滬1—4578
☆胡錫珪 仕女軸
　紙本，設色。
　辛巳春作。
　癸未顧鶴逸題。

滬1—4294
紀大復 香雪海圖軸☆
　絹本，設色。
　"嘉慶十六年辛未春日，寫香
雪海歌意於澧溪客舍，迷杭埜史
紀大復幷録。"
　壬申皋月高廷慶題。

秦祖永 春巒翠靄軸
　紙本，設色。
　僞，太新。

滬1—4536
☆秦祖永 倣大癡山水軸
　紙本，設色。
　甲戌作，"鄰煙秦祖永"。
　又丙子春再題，爲紫涵題。

滬1—3082
高簡 探幽圖軸☆
　紙本，設色。

"丙戌新秋畫於靜者居，一雲
山人高簡。"

滬1—3085
☆高簡　溪山圖軸
　紙本，設色。
　"德園高簡。"鈐"吳下高簡印
信"朱長、"澹游"白方。
　字瘦長，有似王鴻緒處。
　早年。

滬1—3414
☆袁江　松鷹軸
　絹本，設色。
　壬辰春三月擬李魁南筆，邗上
袁江作。
　康熙五十一年。
　粗筆。
　款字與習見者有異，松幹有似處。
　謝改入目。

袁江　雪景山水軸
　絹本，水墨。
　"丙申三月，邗上袁江。"
　偽。

奚岡　碧桃軸

紙本，設色。
　"己亥榴月，鶴渚散人奚岡寫
於冬花庵。"
　偽。

滬1—4215
☆奚岡　倣大癡山水軸
　高麗箋，水墨。
　脩白三兄上款。
　鈐"用松圓墨"白方，在右下。
　畫上有道光庚戌熊景星題。
　佳。

滬1—4214
奚岡　雲巖觀瀑軸☆
　紙本，水墨。
　"雲巖觀瀑。董思翁有此作，
癸亥長夏，蒙道士漫擬其意。"

滬1—4204
☆奚岡　海棠玉蘭軸
　紙本，設色。
　"玉堂佳麗。庚戌小春，崔渚散
人寫。"鈐"奚岡"朱、"鐵生"白。
　佳。

滬1—4216
奚岡　倣大癡墨筆山水軸☆
　紙本，水墨。
　自題五絕。
　錢杜題本幅上。
　真，尚可。

滬1—4224
奚岡　荷花軸☆
　紙本，設色。
　"秋在白荷花上來。摹停雲館
筆，鐵生奚岡。"
　熟紙濕畫，有水漬。

滬1—4208
☆奚岡　牡丹柏靈軸
　絹本，設色。
　嘉慶丙辰秋八月坐雨冬華盦，
蒙道士奚岡。
　倣周之冕《富貴平安到百齡》。

滬1—4220
奚岡　牡丹桃花軸☆
　熟紙本，設色。
　倣白陽筆意。
　畫不佳，滑。

滬1—4223
奚岡　溪山漁舍軸☆
　紙本，水墨。
　"溪山漁舍。蒙泉外史奚岡。"
　本色。

滬1—4207
奚岡　倣倪雲林山水卷☆
　紙本，水墨。
　嘉慶元年五月既望作。又一題。
　真，本色。

滬1—4219
奚岡　竹石蘭花軸☆
　紙本，水墨、設色。
　自長題，無紀年。綠色畫蘭。

滬1—4218
☆奚岡　倣米雲山軸
　紙本，水墨。
　鈐"用松圓墨"白方，右下。
　米菴上款。
　吳湖帆題，云爲其高祖作。

滬1—4127
☆方薰　臨大癡陡壑密林圖軸
　紙本，水墨。

無款印。
奚岡題，言爲方蘭坻所畫。

滬1—4211
奚岡　秋柳芙蓉軸☆
　紙本，設色。
　庚申七月秋暑作。
　没骨畫。
　真，色淡。

滬1—4205
奚岡　觀瀑圖軸☆
　紙本，水墨。
　"癸丑冬日寫爲梅圃大兄先
生，鐵生。"鈐"冬花盦"白。

滬1—3519
馬豫　雲山修竹圖軸☆
　綾本，水墨。
　"乙亥仲春，文湘馬豫。"

滬1—4201
馬履泰　秋山樓閣軸☆
　紙本，設色。
　嘉慶丁卯，秋荔馬履泰並題。

傅山　梅石軸

紙本，水墨。
偽劣。

滬1—2705
☆項奎　煙巒晚翠軸
　紙本，水墨。
　自題七絶，東井題。鈐"静
寄"朱長，迎首、"項奎之印"白、
"水墨處士"朱。
　學項聖謨甚似。
　佳。

滬1—1960
項聖謨　枯木竹石軸☆
　紙本，水墨。
　"崇禎己卯嘉平之望，項聖謨。"

滬1—3310
楊晉　歲朝圖軸☆
　紙本，設色。
　戊申春，八十五歲作。
　真而劣。

滬1—3308
楊晉　有竹齋軸
　紙本，設色。
　翰臣上款，甲辰作。

劣而真。

鄒一桂　花卉軸
　絹本，設色。
　單款，題詩。

滬1—3736
鄒一桂　紫薇綏帶軸☆
　絹本，設色。
　自題七絕，"小山鄒一桂"。
　真而不精。

滬1—3737
鄒一桂　萱石軸☆
　紙本，設色。
　無紀年。

滬1—3719
張宗蒼　青綠山水軸☆
　絹本，設色。
　丙辰款。
　學趙令穰。

滬1—3650
張庚　松林亭子軸☆
　紙本，水墨。
　乾隆丁卯。
　真。

滬1—3921
董邦達　秋亭高士軸☆
　紙本，水墨。
　丙戌九秋，七十一歲作。

滬1—3920
董邦達　傲倪秋林亭子軸☆
　紙本，水墨。
　乾隆乙酉冬十月。

董邦達　雲嵐挹翠軸
　紙本，淡設色。
　偽。

滬1—3226
☆梅蔚　停舟看山軸
　絹本，水墨。
　"辛酉菊月寫祝君翁先生大
壽，梅蔚。"

一九八五年十二月二十一日
上海博物館

滬1—3347
☆梅翀 松石軸
　紙本，水墨。
　"倣劉松年筆意，鹿墅梅翀。"
鈐"梅翀私印"、"畫松"。
　學梅清。

滬1—2417
唐醇 牡丹軸☆
　紙本，水墨。
　"丙寅春日寫於玉笙樓，南浦
唐醇。"
　旁鈐"上海文獻"朱印。
　畫板。

滬1—4022
☆張若澄 松澗鳴泉軸
　紙本，水墨。
　庚辰春日，虞山相國上款。
　乾隆二十七年。爲蔣廷錫作。
　畫上張泰開、野園介福二題。
　詩塘朱珪、錢大昕、諸敏、紀
昀、秦大士、翁方綱、錢載等。
　均早年，與晚年字不類。

滬1—4159
☆畢瀧 竹石軸
　紙本，水墨。
　"偶得梅道人真跡，戲倣其意，
竹癡子畢瀧。"

滬1—3301
☆楊晉 倣山樵山水軸
　綾本，設色。
　"戊申秋月倣黃崔山樵筆意，
琴川楊晉。"
　畫有金陵意。
　早年。

滬1—3309
楊晉 春溪放牧軸☆
　紙本，設色。
　雍正乙巳三月既望畫，西亭楊
晉。前題七絶一章。

滬1—3088
陳字 富壽多男圖軸☆
　絹本，設色。
　"富壽多男圖。楓溪小蓮。"
　畫人物俗，綫條飄而無力。
　真而劣。

滬1—4446
☆袁沛　飛文館圖軸
　紙本，設色。
　"飛文館圖。嘉慶己卯正月，
袁沛爲栩生仁兄作。"
　秦恩復、阮福、劉鳳誥、吳
焘、鮑桂星、王北堂、龔自珍。
　下栩生僕學源自記，即爲其人
畫，皖城人。
　又徐松、曾燠、包世臣等題。

滬1—4475
秦炳文　載鶴軸☆
　紙本，淺絳色。
　丁卯嘉平，伯寅上款。

滬1—3377
陳書　花蝶圖軸☆
　綾本，設色。
　"康熙癸未四月摹古於敬業
堂，上元弟子錢氏陳書。"
　畫是内行人畫。
　代筆，非真跡。

滬1—3840
葉鳳毛　枯木竹石軸☆
　紙本，水墨。

六泉居士漫筆。鈐"葉鳳毛"、
"超宗"。
　旁鈐"上海文獻"印。

葉映榴　橅北宋人撫琴聽泉圖軸
　灑金箋，設色。
　"用北宋人意寫撫琴聽泉圖，
葉映榴。"
　詩塘有康熙甲申何其謙題。
　嘉道間人畫。
　葉順治進士，此幅字、畫均非
順康間人筆，必僞。

滬1—2371
張風　樹下老人軸
　紙本，水墨。
　無款。左方鈐"張風"白方。
　舊畫加印。
　謝云似張風。

滬1—4447
☆袁洵甫　摹改琦散花天女圖軸
　絹本，設色。
　無款。
　上楞伽山民題讚，並言爲袁洵
甫摹，年未及三旬云云。右下鈐
"顧曾壽"白方印，即山民也。

改氏原本亦在上博，所摹頗似。

滬1—3481
袁枝　山水軸☆
　絹本，淺絳色。
　己亥秋日，江夏袁枝。鈐"袁枝私印"、"森行"朱。
　畫學石谷。

滬1—2704
項奎　水仙軸☆
　紙本，水墨。册改軸。
　白描。
　上配傅眉書《十三行》。
　均真。

滬1—4752
郜璉　芭蕉軸☆
　紙本，水墨。
　"八十翁郜璉。"鈐"郜璉之印"、"方壺"朱。
　畫劣甚。

滬1—4755
孫從讜　山水軸☆
　金箋，設色。册改軸。
　"庚戌秋日奉祝貞翁老叔九十

大壽，小姪孫從讜。"
　康熙左右。

滬1—4241
高樹程、奚岡　竹石水仙軸☆
　紙本，水墨。
　奚題：甲寅伏日，邁庵寫白石水仙，自補墨君云云。
　邁庵即高樹程也。

笪重光　秋林遠岫軸
　絹本，淡設色。
　"時在甲寅七月圖於啓鴻堂，笪重光。"
　偽。

張宗蒼　枯木竹石軸
　紙本，水墨。
　"乾隆辛未春三月寫柯九思意，張宗蒼。"
　舊偽。

滬1—3718
☆張宗蒼　倣倪黃山水軸
　紙本，水墨。
　乾隆元年春王摹兒黃筆於西城讀書寓齋，篁村張宗蒼。鈐"宗

蒼"白、"月舫"朱。

樹有敗筆。

真。

滬1—4236

☆唐辰　倣雲林山水軸

紙本，水墨。

倣雲林筆，己卯秋仲，七十老人唐辰。鈐"唐辰印"白、"際飛氏"白。

左上方戊子七月錢杜題。

畫爲董派學倪者。

滬1—4761

陳藩　風雨歸舟圖軸☆

絹本，設色。

"乙卯夏日倣李希古筆法，爲爾範道長兄正。石庵陳藩。"鈐"陳藩之印"、"价人氏"。

畫劣，然近康雍間。

滬1—3332

☆翁嵩年　山迴水抱軸

紙本，水墨。

乙巳六月三日畫，章武甥上款，"蘿軒老人年七十又九"。

畫有學董意，焦墨乾皴。

滬1—4424

翁雒　櫻桃白頭軸☆

絹本，設色。

"橅趙昌之筆意，翁雒。"

工筆。

滬1—3944

陳率祖　魚藻圖軸☆

紙本，水墨。

"磨厓山人。"

滬1—4187

黃易　山水軸☆

紙本，水墨。二開冊頁改軸。

一臨董倣大癡，一元人茂林仙館圖，嘉慶三年款。

蔣確、唐翰題、徐康、吳雲題。

滬1—3919

董邦達　倣曹知白山水軸☆

紙本，水墨。

甲申六月揮汗倣雲西老人，永翁上款。

滬1—2815

☆夏英　品茶圖軸

絹本，設色。

"庚戌臘月寫祝子文道長兄，祈教定，柯溪弟夏英。" 鈐 "夏英私印"、"筭臣" 朱。

畫極似老蓮而石力弱。

滬1—3942

陳率祖　花鳥軸

紙本，設色。

磨厓山人寫於留雲館。鈐 "陳率祖印" 白、"敦朴子" 朱。

華冠　樹陰停琴圖軸

紙本，設色。

"倣邵僧彌筆，錫山華冠。"

偽。

滬1—3651

☆張庚　溪山行旅圖軸

紙本，水墨、淺絳色。

"溪山行旅。乾隆己巳早春做北苑筆，秀水彌伽居士張庚。"

滬1—3306

楊晉　林亭幽致圖軸☆

紙本，設色。

"橅徐幼文林亭幽致圖，康熙乙未仲冬，海虞楊晉。"

滬1—3943

☆陳率祖　菊花軸

紙本，水墨。

自題七絕，"陳率祖并題"。

右下鈐 "游心于物之初" 白方。

寫意，有草法。

佳。

余集　黃易像軸

紙本，設色。

清人行樂圖。

加款。

滬1—3527

☆葉榮　溪山樓閣軸

絹本，水墨。

款：青蘿弟葉榮。

此幅擬元人溪山樓閣，繼老上款，鈐 "濬生" 朱方。

康熙間，書似程正揆，畫粗筆亦有似處；又近藍瑛。

滬1—3522

☆陸道淮　山居春曉軸

紙本，設色。

"山居春曉。雍正甲辰端陽前一日，橅黃鶴山樵筆於嘉樹軒，

粗雲陸道淮。"鈐"道淮之印"
白、"陸上游"朱。

　"鉏雲堂"朱長，引首。

　款字似吳歷，畫似石谷。

滬1—4160

惲源濬　石榴軸☆

　紙本，設色。

　"鐵簫惲源濬。"自題倣白陽、
石田。

　粗劣甚。

黃道周　竹圖軸

　紙本，水墨。

　"爲伯諧大詞宗，道周。"

　左下鈐"唐宇肩印"朱、白。

　款、印均不佳。

　畫是舊人作。

滬1—3980

張若靄　罌粟花軸☆

　紙本，設色。

　"錬雪道人若靄寫。"鈐"張氏
子印"、"姓嵐居士"。

　真而劣，焦墨，板滯已極。

滬1—4407

☆劉彥沖　聽雨僧廬圖軸

　紙本，水墨。小橫幅。

　印款，"劉""彥""沖"。

　黃鞠題，言爲忍甫作，圖成未
及署款已臥病不起云云。則爲絕
筆也。

滬1—4398

☆劉彥沖　雪後孤山軸

　紙本，水墨。

　己亥孟春雪中作。

　真。

潘思牧　松隱圖軸☆

　紙本，設色。

　"辛丑歲清和月寫於眾香館，
樵侶潘思牧。"

　丹徒派，畫板，無靈氣，去夕
庵遠甚。

滬1—3073

鄭旼　疏林小亭軸☆

　紙本，水墨。

　自題七絕"閒中野外自躋
攀……"款：鄭旼。無紀年。

　旁望叟題，七十六歲，鈐"望

子"、"香沙"、"烈雅"。
　倣倪小景。

滬1—4331
錢善揚　竹圖軸☆
　絹本，水墨。
　自題橅夏太常筆。

錢載　蘭菊水仙軸
　紙本，水墨。
　乾隆丁酉款。
　畫、款均劣。

滬1—3967
錢載　水仙軸☆
　紙本，水墨。方幅。
　東兄同年上款。

錢載　蘭石軸
　紙本，水墨。
　"乾隆壬子長夏寫於寶澤堂，
八十五老人錢載。"
　偽。

滬1—3963
☆錢載　丁香花軸
　紙本，水墨。

"蕙圃老先生清鑒。乾隆甲申
初夏日，秀水弟錢載。"

錢載　竹石軸
　紙本，水墨。
　"丙午仲夏倣夏太常筆意，七
十九老人錢載。"
　可疑。

錢載　春早圖軸
　紙本，水墨。
　題：履郡王命畫云云。
　偽。

錢杜　梅花軸
　紙本，水墨。
　庚午九月作，海樹十五弟之官
江南。
　二色梅。
　偽。

滬1—4303
錢杜　梅花軸☆
　紙本，水墨。
　道光丁亥四月浴佛日，錢叔美
爲餘邨作并題記。
　偽，字倣作，畫稚。

滬1—4169
潘恭壽　古柏萱壽軸☆
　紙本，設色。大軸。
　爲達池居士作，做陳白陽古柏
萱樹圖。
　真。

滬1—4168
☆潘恭壽　做文嘉山水軸
　紙本，設色。
　紹武上款。
　王文治邊跋，乙卯八月。

滬1—3744
蔡嘉　秋亭對話軸☆
　紙本，設色。大軸。
　壬申秋日，松原蔡嘉詩畫。
　細筆小點。
　真。

滬1—3738
蔡嘉　秋山舟隱軸
　紙本，水墨。
　乙未歲春二月。
　真，用筆細碎。

滬1—3743
蔡嘉　憩牛軸
　紙本，水墨。小軸。
　"丁巳三月寫於水東書屋。"
　真而不佳。

滬1—2604
金玥、蔡含　秋花白鵬軸
　綾本，設色。
　"水繪庵女子蔡含、金玥合寫。"
　左下鈐"水繪庵"朱圓。
　工細。

滬1—4551
趙之謙　九桃軸☆
　紙本，設色。巨軸。
　印款。
　右下葉恭綽題。

滬1—4557
☆趙之謙　杞菊延年軸
　紙本，設色。
　下拓一罨，内趙氏畫插花。
　題：程守謙拓彝器，趙之謙補
畫杞菊延年。紫珮上款。
　真。

滬1—4544
☆趙之謙　臘梅茶花橫披
　紙本，設色。巨幅。精。
　同治戊辰，菽卿上款。
　真。漂色。

趙之謙　荷花軸
　紙本，設色。
　款：撝叔。
　屏條之一。

趙之謙　牡丹軸
　紙本，設色。
　同治辛未款。
　鈐有"趙之謙印"白，缺左上角。
　偽。

☆趙之謙　牡丹軸
　絹本，設色。
　"星齋太夫子大人鈞誨，趙之謙畫呈。"
　爲潘曾瑩畫。
　真。泛鉛。

滬1—4550
趙之謙　秋花軸☆
　絹本，設色。

"同治壬申十月將赴豫章，爲澹如宗長兄畫，即以志別。弟之謙記。"
　畫芙蓉、蘆葦。
　濕畫。
　佳。霉點。

滬1—2659
☆羅牧　古木竹石軸
　紙本，水墨。巨軸。
　"牧行者畫。"
　漂洗過。
　真而佳。

滬1—4131
余集　姮娥圖軸☆
　紙本，設色。巨軸。
　碧海青天夜夜心。辛未中秋寫於大梁書院，秋室。
　真而不佳。才弱不足以畫大軸。

滬1—4177
張賜寧　荷花軸☆
　紙本，設色。
　壬申秋九月寫於垂露軒。
　粗筆荷花。

顧麟士　山水軸☆
紙本，水墨。
壬戌小寒作。

戴熙　太末山色軸☆
紙本，淡設色。
己未二月。
下半劣，上部有似處。
疑。

滬1—2276
蕭雲從　山居臨池軸☆
紙本，設色。
"丁酉七月十七日於西廬鍾山
樓下，蕭雲從。"沂夢上款。
細筆。
真。

滬1—2656
羅牧　秋樹茅亭軸☆
紙本，水墨。
"丙戌秋八月畫，雲庵羅牧。"

滬1—4460
戴熙　青靄白雲軸☆
紙本，設色。
"道光戊申五月，寫爲笠農二

兄年大人屬，醇士弟戴熙。"
畫極粗率。
可疑。

滬1—4464
戴熙　杏靄疏鐘軸☆
紙本，設色。
"道光二十九年二月，曉滄馮
年兄屬，醇士戴熙。"

滬1—4468
☆戴熙　倣倪高士山水軸
紙本，水墨。
"乙卯暢月儗雲林意，眉生六
兄大人屬，醇士戴熙。"
中又自題一段，有誤字點去處。
佳。

滬1—4472
戴熙　秋樹遥岑軸☆
紙本，水墨。
伯寅大兄上款。
畫粗率，款尚佳。

滬1—4474
☆戴熙　淡絳山水軸
紙本，設色。

做趙漚波。

字工整，有《廟堂碑》意。

構圖甚散，真而不佳。

謝云入目。

滬1—2660

羅牧　枯木竹石軸☆

　　紙本，水墨。大軸。

　　"牧行者畫。"

　　真，粗筆。

一九八五年十二月二十三日

（因病未參加）

一九八五年十二月二十四日
上海博物館

滬1—2593
龔賢　行書題靈隱寺軸☆
　紙本。

滬1—3146
石濤　行楷書題古銀杏詩軸☆
　紙本。
　上石濤五律詩，爲題畫殘跋或
殘册。
　下李鱓雙燕，乾隆二十年。
殘册。

滬1—4078
☆羅聘　行楷書七言詩橫披
　紙本。
　"乾隆丙午閏秋同人招集攬勝
樓，兩峯道人羅聘稿。"
　書學板橋，甚奇，然字劣。

滬1—3896
☆鄭燮　行書五律詩軸
　紙本。
　"莫話詩中事，詩中難盡
吟……"款"板橋道人"。鈐"燮

印"白、"克柔"朱。
　真。
　行書，少見，故入目。

滬1—3899
鄭燮　行楷書允禧潭臺八景詩
軸☆
　紙本。
　"興化板橋鄭燮謹頓首頓
首……"
　"此寫瓊崖主人潭臺八景詩
也……"

滬1—3874
鄭燮　行書論書軸☆
　紙本。
　"乾隆丙子冬日，板橋鄭燮。"
　字草率，酬應之作。

滬1—3895
鄭燮　行書七律詩軸☆
　紙本。
　茶香酒熟田千畝……"西翁年
長兄，板橋鄭燮。"
　迎首鈐"北泉艸堂"朱長。
　字本色。潔凈。

滬1—2655
☆鄭簠　隸書靈寶謠軸
　紙本。
　"辛未夏，幽窗對雨，漫書撥
悶，谷口農鄭簠。"
　隸書四行，末行書跋四行。

滬1—2653
☆鄭簠　隸書近體詩軸
　綾本。
　"甲子歲除寓武昌客舍，書舊
作近體二首，爲世植年道翁，谷口
鄭簠。"鈐"鄭簠之印"白、"谷口
農"朱。迎首鈐"恭則壽"朱長。

滬1—4556
趙之謙　隸書橫披☆
　紙本。
　書鄭康成遇服虔事，子麟上款。

滬1—4413
趙之琛　金文軸☆
　紙本。
　戊子夏六月，趙之琛。

滬1—4548
趙之謙　隸書橫披☆

紙本。
　"待鶴軒"三字額。
　"陶齋二兄屬書，同治壬申三
月，趙之謙。"

滬1—3841
葉鳳毛　行書六言詩軸☆
　紙本。
　行書六言四句，"葉鳳毛藁"。
　迎首鈐"石中書"朱長。
　潔凈。

滬1—4191
黃易　隸書格言軸☆
　蠟箋。
　"慎言語，節飲食，永祐慶，
長壽康。"正三先生粲教，秋盦易
隸古。
　爲翁方綱書。
　工整。

滬1—3477
蔣廷錫　行書五律壽詩軸☆
　絹本。
　"恭祝席太親母萬太安人，蔣
廷錫。"
　字有學董意。

滬1—4561
蒲華　行書詩軸☆
　　紙本。
　　單款。
　　真。

傅山　草書七絕詩軸☆
　　綾本。
　　三行，款：傅山書。鈐一小印。
　　真。

傅山　行書七絕詩軸
　　綾本。
　　單款。鈐"蔥蒜山房"白方。

滬1—4005
劉墉　臨王大令東山松帖軸☆
　　紙本。畫蘭花箋。
　　"戊申仲冬之月望前二日，劉墉。"
　　挖上款及本款上"小弟"二字。

滬1—4012
劉墉　行書臨張旭秋深帖軸☆
　　灰高麗箋。
　　書張旭《秋深帖》文並跋。儀

堂上款。
　　佳。

滬1—4010
劉墉　行書七絕詩軸☆
　　紙本。紙上畫竹。
　　掃地焚香閉閣眠……
　　真。

劉墉　臨與周益州帖軸
　　紙本。
　　謝云偽。
　　真。

滬1—2797
☆朱彝尊　隸書樂府軸
　　紙本。
　　"葉兒樂府一闋。竹垞七十翁彝尊。"
　　迎首鈐"小長蘆釣魚師"。

朱彝　行書七絕詩軸☆
　　紙本。
　　南山未少毛錐子，遊府何知閣上人……
　　晚年。

滬1—2781
☆朱耷　行書五言排律詩軸
紙本。
丞相邦之重……
紙敝填墨。

滬1—2718
☆朱耷　行書七言詩軸
絹本。
雪山明日是青蠻……
庚（午）十二月廿一日夜奉
畲會吟諸子兼呈静山，明冬書正
僊洲先生年翁。〉〈大山人。鈐
"🀆"朱、"八大山人"白。
據題是書於辛年，辛未六十
六歲。

☆朱耷　七律詩軸
綾本。
治中可寫軍司馬……〉〈大山
人。鈐"八大山人"，"驢屋人屋"。
"佳"均作"𠤎"，偏旁中亦然。
約六十二三歲。

滬1—4139
☆鄧琰　行書七律詩軸
紙本。

甲子冬自東遊還，過京口，
於袁岸夫座上喜晤胡黄海，即步
其韻以贈岸夫。竹書大兄先生教
之，頑伯鄧石如脱稿。

王鐸　行草書唐詩卷☆
綾本。
丙戌端陽日，王鐸書於瑯華館。
鈐"文淵太傅"、"王鐸之印"。
盧倫、李端、耿偉。
真而不佳。

滬1—2259
王鐸　行書詩卷☆
綾本。
"爲冲老太翁書博噱正，鐸具
草。"
後戊子冬夜題，亦冲翁上款。
佳。

滬1—2258
王鐸　草書見花遲詩卷☆
綾本。
丁亥七月書。敬哉上款。
爲王崇簡書，有王氏藏印。
真而不佳。水斑。

王鐸　自書詩卷☆
花綾本。
丙戌春二月書於燕都琅華館。

滬1—2257
王鐸　行書詩卷☆
花綾本。
丙戌端陽日，王鐸。

張照　書千字文卷
紙本。
"康熙六十年十二月望日，張
照書於三韓官署之瀧懷軒。"鈐
"張照之印"、"得天"。
偽劣。

滬1—2697
笪重光　行書千秋感事卷☆
紙本。
前大字引首。後倣蘇。康熙
十二年款。

滬1—4247
鐵保　行書臨王獻之等帖卷☆
紙本。
癸酉八月書，芝軒上款。自書
時年六十有二。

爲潘世恩書。上半殘泐。

滬1—2519
查士標　行書樂志論卷☆
紙本。
甲寅二月。
書尚可，紙敝爛甚。泐。

滬1—4257
伊秉綬　行書群英清詠卷
紙本。
書盧文弨、姚鼐、李堯棟、袁
枚詩。
坳堂上款，癸丑春日書。
四十歲。

滬1—4335
顧鶴慶　自書詩卷
紙本。
辛未九月，展初上款。
書學趙子昂。

滬1—4323
☆朱昂之　行書詩卷
灑金箋。
書放翁詩，覲軒上款。

學董。
真。

滬1—1704
☆譚元春　行書詩卷
綾本。
"雪著千林作眼光……望廬山四首。壬申春暮多病，司直盟兄寄卷索書新詩，久藏笥中，燕郵忽發，放筆一書以慰其意。寒河弟譚元春。"鈐"譚元春印"白。

惲壽平　臨汝南公主墓誌卷
紙本。
丁卯款。
偽。

冒襄　書水繪庵六憶歌卷
絹本。
滄鷗老道翁上款，壬子仲冬。
絹暗而舊，而字浮絹上，疑後做。
絹黑。

滬1—4408
鮑桂星　自書詩卷 ☆
紙本。
道光癸未作。

滬1—3894
鄭燮等　書詩卷 ☆
陸駿書杜甫重過何氏五首。
鄭燮致丹翁長兄札。
又二人，不記。

滬1—3336
陳奕禧　草書薩天錫詩卷 ☆
綾本。
甲戌中秋書。
余紹宋跋，云四十八歲書。

滬1—2596
方亨咸　臨帖卷 ☆
綾本。
臨黃《南康帖》、米帖。
康熙十五年臨，佩若老姪上款。

滬1—4559
翁同龢　詩稿卷 ☆
黃紙本。
只一段。

滬1—4031
梁同書　行書詩卷
紙本。

代書壽徐禮華八十壽詩。壬申，
九十歲書。

滬1—4037
王文治　自書快雨堂題潘蓮巢畫
詩卷
　紙本。
　壬子秋八月既望書。
　中字行楷。

滬1—4008
☆劉墉　行書臨帖卷
　砑花箋。
　前引首一紙，香色。二飛天相
對捧書，右上有篆書"明仁殿"
三字；末"南陽山民"。
　本紙砑花箋，十八羅漢，牙黃色。
　雜臨閣帖，秬香上款。

滬1—2648
王弘撰　行書詩卷☆
　紙本。
　自書詩。"鹿馬山人王弘撰書，
時年六十有二。"

滬1—4027
梁同書　自書詩卷☆

紙本。
壬子上元後三日。
有傷補。

滬1—2790
姜宸英　小楷書李白詩卷☆
　紙本。
　單款。

滬1—4040
王文治　行書八言聯☆
　紙本。
　牧堂上款。

滬1—4041
王文治　行書六言聯☆
　集禊帖。單款。

滬1—3455
王澍　篆書三言聯☆
　紙本。

滬1—4255
王學浩　篆書八言聯
　灑金箋。
　"七十八叟王學浩。"

滬1—2785
☆朱耷　行書五言聯
　紙本。
　"山水還郭郡，圖書入漢朝。
八大山人書。"
　晚年。

滬1—4263
伊秉綬　隸書七言聯☆
　紅灑金箋。
　礪堂制府上款，癸酉。

滬1—4267
伊秉綬　行書七言聯☆
　紙本。
　岳翁六兄上款。詩到老年惟有
辣，書如佳酒不宜甜。

滬1—4385
包世臣　行書七言聯☆
　紙本。
　無款。
　吳熙載題。

滬1—4261
伊秉綬　行書七言聯☆
　紙本。

嘉慶丁卯春日，山民仁兄上款。

滬1—4484
左宗棠　行書七言聯
　紙本。
　單款。

滬1—4245
永瑆　楷書七言聯☆
　紙本。

滬1—3358
玄燁　七言聯☆
　紙本。
　印款。

滬1—3503
胤禛　七言聯☆
　絹本。畫花邊。
　印款。

何紹基　篆書七言聯☆
　紙本。
　晚年，手顫甚。

何紹基　篆書七言聯
　紙本。

滬1—4439
何紹基　隸書七言聯☆
　紙本。

洪亮吉　篆書聯☆
　紙本。
　單款。
　絹棍書。
　真。

滬1—4199
☆洪亮吉　篆書七言聯
　紙本。
　山民上款。
　絹棍書。

滬1—4200
洪亮吉　篆書八言聯☆
　香色灑金箋。
　單款。
　不佳。

滬1—2707
沈荃　行書七言聯☆
　綾本。
　維藩年翁上款。

滬1—3537
☆沈銓　行書七言聯
　紙本。
　"乾隆丁丑秋八月書，南蘋沈
銓，時年七十有四。"
　晚年銓字作钤。
　楞伽山民小楷題其側。

滬1—4437
吳熙載　篆書七言聯☆
　紙本。
　佳。敝。

滬1—3755
☆李世倬　行書六言聯
　紙本。
　中齋二兄上款。
　佳。

滬1—4737
江荃　行書七言聯
　粉蠟箋。

王引之　七言聯
　灑金箋。
　疑。

滬1—4326
阮元　五言聯☆
紙本。

滬1—4708
何維樸　隸書八言聯☆
紙本。

一九八五年十二月二十五日
上海博物館

滬1—4689

吳昌碩　籃菊瓶雁軸☆

　紙本，設色。

　丁巳後花朝數日。折來秋色雁

初飛。

滬1—4682

吳昌碩　酒罏蟠桃軸☆

　紙本，設色。大軸。

　乙卯十月七十二叟。

　？

滬1—4688

吳昌碩等　九秋圖軸☆

　紙本，設色。

　吳昌碩、倪田、黃山壽、高

邕、程璋……合作。

　丁巳款。

滬1—4692

吳昌碩　天竺水仙軸☆

　紙本，設色。小條。

　己未。

滬1—4677

吳昌碩　菊花圖軸☆

　紙本，設色。

　乙卯五月。

滬1—4696

吳昌碩　蟠桃圖軸☆

　紙本，設色。

　庚申歲寒。兩題。

滬1—4669

吳昌碩　梅花軸

　紙本，水墨。小條。

　乙巳。

　六十二歲。

滬1—4702

吳昌碩　秋興軸☆

　紙本，設色。

　畫雁來紅。

　二題。秋興。缶。又一題在右上。

滬1—4686

吳昌碩　梅花軸

　紙本，水墨。

　邈達上款。丙辰。

　七十三歲。

滬1—4687
吳昌碩　菊石軸
　　紙本，水墨。
　　丙辰。

滬1—4695
☆吳昌碩　菊花軸
　　紙本，設色。
　　庚申小寒，七十七歲作。

吳昌碩　菊花軸☆
　　紙本，設色。
　　庚子八月，弟吳俊卿。詠台仁
兄上款。
　　五十七歲。

滬1—4661
吳昌碩　蘭竹軸
　　紙本，水墨。
　　光緒丙申花朝。

滬1—4673
吳昌碩　荷花軸
　　紙本。
　　戊申初冬，湘舲仁兄上款。
　　六十五歲。

吳昌碩　月梅圖軸
　　紙本，設色。
　　光緒廿九年歲在癸卯初冬雨
窗，苦鐵。
　　六十歲。
　　偽。

吳昌碩　梅花軸
　　紙本，設色。
　　庚申款。
　　趙雲壑偽，並自題簽。畫比吳
漂亮，字差，簽上趙本體字更差。
　　資。

吳昌碩　紫藤軸
　　紙本，設色。
　　癸丑五月。
　　偽。

滬1—4703
吳昌碩　紅梅軸☆
　　紙本，設色。
　　中晚年。

滬1—4680
☆吳昌碩　歲寒三友軸
　　紙本，設色。

"乙卯季秋三月，吳昌碩。"

吳昌碩、王震　竹石雙鴉軸
　　紙本，水墨。
　　乙卯季秋月，一亭畫，屬余補
竹並題句。安吉吳昌碩。
　　庭荃仁兄……"王震。"　。
　　謝云趙子雲偽。

吳昌碩　菊花軸
　　紙本，設色。
　　乙卯……"七十二叟吳昌碩。"
　　畫偽，印亦偽。趙子雲做。

吳昌碩　歲朝軸
　　紙本，設色。
　　天竺、牡丹、柿子。"吳昌碩年
八十，時癸亥冬仲。"
　　偽，趙子雲。畫散字滑。

吳昌碩　蘭石軸
　　紙本，水墨。
　　乙未花朝。
　　五十二歲。
　　謝云偽；劉、徐云真。
　　似真。

吳昌碩　竹圖軸
　　紙本，水墨。
　　乙卯秋。石自題"凌雲"二字。
　　趙子雲偽，款、印、畫均不佳。
　　徐云"凌雲"之雲字即趙之籤
名特色。

吳昌碩　竹圖軸
　　紙本，設色。
　　庚申。畫墨竹、石，二色竹。
　　七十七歲。
　　上部竹子亂，款字多敗筆。
　　偽。
　　右下鈐"歸仁里民"白方。徐
偉達云趙子雲偽作者亦多此印。

滬1—4662
☆吳昌碩　菊竹石軸
　　紙本，設色。
　　"丁酉暮春錄昌黎句，缶道人。"
　　左下挖一印，似挖去補入偽本。
　　又桃、荷、牡丹，共四屏。

滬1—4665
☆吳昌碩　花卉屏
　　紙本，水墨。四條，小窄條。
　　菊、竹、梅、蘭。

光緒廿七年暮春作，畫於郴陽。

款：苦鐵。

滬1—4693

☆吳昌碩　玉蘭軸

紙本，水墨。

明月欲滿光難鑄。吳昌碩潑墨，時庚申夏仲。

宿墨畫，濕墨處有沉澱。

滬1—4666

☆吳昌碩　杞菊延年軸

紙本，設色。精。

杞菊延年。寫祝朱太夫人榮壽，即請鶴逸六兄正之。癸卯四月，安吉吳俊卿。

六十歲。

吳昌碩　牡丹軸☆

紙本，設色。

約六十餘歲作。

花色已脫。

吳昌碩　竹石軸

紙本，水墨。

滬1—4698

吳昌碩　竹圖軸☆

紙本，水墨。

丁卯良月，吳昌碩大聾，年八十四。

吳昌碩　枇杷軸

紙本，設色。

體芳先生大雅，壬戌秋，吳昌碩。

字、畫均差甚。

偽。徐偉達云趙雲壑之子趙漁村偽。

滬1—4671

☆吳昌碩　荷花軸

紙本，設色。精

"光緒丙午歲暮，吳俊卿。"

潑墨。

吳昌碩　菊花軸☆

紙本，設色。

"擬孟皋。庚子花朝，吳俊卿。"

畫有似任伯年處。

滬1—4679

吳昌碩　牡丹水仙軸☆

紙本，設色。

乙卯長夏。
謝云眞；劉、徐云僞。
僞。

滬1—4706
吳昌碩　蘭石軸 ☆
　紙本，水墨。
　缶道人寫意。
　楊守敬印。

滬1—4699
吳昌碩　天竺軸 ☆
　灑金箋，設色。
　"擬張北平大意。"
　中年。熟紙濕畫。

滬1—4658
☆吳昌碩　梅花圖橫披
　紙本，水墨。
　庚寅暮春。鈐"歸仁里民"白
方，里字上一橫右粗。
　四十七歲。
　楊峴題。
　佳。

吳昌碩　菊花軸
　紙本，設色。

壬戌三月，七十九歲。
僞。

滬1—4660
吳昌碩　荷花軸 ☆
　紙本，水墨。
　乙未十有一月。
　五十二歲。

吳昌碩　松圖軸
　紙本，水墨。
　己未，七十六作。
　趙子雲僞。

吳昌碩　蘭花軸
　紙本，水墨。
　丙辰季夏。
　七十三歲。

滬1—4674
吳昌碩　赤城瑕軸 ☆
　紙本，設色。
　畫天竺水仙。"庚戌春仲擬張
十三峯，吳俊卿。"
　六十七歲。

滬1—4672
吳昌碩　花卉軸☆
　紙本，設色。
　凌霄栀子。丙午作。
　六十三歲。

滬1—4705
吳昌碩　荷花軸☆
　紙本，設色。
　無紀年。

滬1—4703
吳昌碩　梅花軸☆
　紙本，設色。
　無紀年。

滬1—4684
☆吳昌碩　花卉屏
　紙本，水墨。四條。
　荷花、菊、蘆葦、蘭石。丙辰
正月，七十三歲。
　左下鈐“小名鄉阿姐”朱方。

滬1—4659
吳昌碩　四季花卉屏☆
　紙本，設色。四條。
　菊花。款：老缶。

荷花。“芬陀利，昌碩。”
蘭花。“甲午十二月，苦鐵。”
五十一歲。
　芍藥。“珠光。擬復堂。”鈐
“惡詩之官”朱長。

滬1—4690
☆吳昌碩　行書五律詩軸
　紙本。
　戊午六月，夢坡上款。

滬1—4697
☆吳昌碩　紫藤軸
　紙本，設色。精。
　丙寅冬月，吳昌碩，年八十三。
　下半花細碎。

滬1—4691
吳昌碩　竹圖軸☆
　紙本，水墨。
　七十五，戊午。

吳昌碩　牡丹軸☆
　紙本，設色。
　“擬孟皋，老倉。”
　中晚年。

滬1—4667

吳昌碩　梅花軸☆

　　紙本，設色。

　　甲辰，松丞上款。

　　自題擬范湖艸堂筆，則學周閑也。

　　右中鈐"一月安東令"。

吳昌碩　菊花軸☆

　　紙本，水墨。

　　"庚寅花朝前數日，昌碩道人。"

　　真。

滬1—4675

吳昌碩　紫藤軸☆

　　紙本，設色。

　　"紫綬。吳俊卿。"

　　乙丑四月，吳昌碩年八十二題。

　　約六十餘畫，八十二再題。

滬1—4694

吳昌碩　牡丹軸☆

　　紙本，設色。

　　庚申九月，七十七作，叔安上款。

　　真。

滬1—4517

☆虛谷　松鼠軸

　　紙本，淡設色。精。

　　樹棠仁兄上款，壬辰初冬。

　　冬字脱，補在下。

　　左下鈐"耿耿其心"白方。

虛谷　竹石月季軸

　　紙本，設色。

　　"虛谷寫。"

　　偽。

虛谷　落花游魚軸

　　紙本，設色。

　　偽。過於圖案化。

滬1—4528

虛谷　花果橫幅軸☆

　　紙本，設色。

　　繡球桃子。花農十二兄先生正是，虛谷。

滬1—4516

☆虛谷　桃實軸

　　紙本，設色。精。

　　光緒己丑陽春寫於滬城行館。綠色桃。

滬1—4534
☆虛谷　菊花軸
　紙本，設色。
　松甫一兄上款。
　"還來就菊花"誤書"就"爲
"舊"。

虛谷　梅鶴軸
　紙本，設色。大軸。
　"梅鶴圖。虛谷寫。"
　僞，雜亂殊甚。

滬1—4518
☆虛谷　山居圖軸
　紙本，水墨。小册一開裱軸。
　壬辰三月。

滬1—4625
任頤　貓雀軸☆
　紙本，設色。
　光緒辛卯，子恭司馬大人上款。

滬1—4626
☆任頤　萱草狸奴軸
　紙本，設色。
　光緒壬辰二月。

滬1—4633
☆任頤　仕女軸
　紙本，設色。
　"柏年任頤寫。"
　工筆學任薰。

滬1—4567
☆任薰　採芝圖軸
　紙本，設色。
　"朵峰仁兄大人屬，即請教正，
永興弟任薰舜琴寫。"
　朵峰姓徐，寧波人。

滬1—4604
任頤　碧桐丹鳳軸☆
　紙本，設色。
　甲申嘉平。

滬1—4501
任熊　鯉魚軸☆
　紙本，水墨。
　子卿表弟上款。
　真。

滬1—4564
☆任薰　博古圖軸
　紙本，設色。

同治辛未作於吳門。
王禮題張問陶詩。

滬1—4494
☆任熊　椿萱並茂圖軸
　　紙本，設色。
　　"咸豐丁巳春日爲葆田先生
六十雙慶，任熊渭長甫。"
　　舊書謂任熊死於丙辰，此畫作
於丁巳，真跡無疑，則其卒年當
在丁巳以後，此可以爲證。

滬1—4500
任熊　荷花軸☆
　　紙本，水墨。
　　鈐"渭長"、"任熊之印"白。

滬1—4489
任熊　鷹樹軸☆
　　紙本，設色。
　　甲寅秋仲，綺畬上款。

滬1—4486
☆任熊　千手觀音軸
　　紙本，設色。
　　道光庚戌。
　　工筆。
　　姚燮題。

一九八五年十二月二十六日 上海博物館

全部扇面一級品

滬1—3124

☆石濤　荷花扇面

紙本，設色。

"丁丑夏四月，友人屬畫，需茲老道翁正之，瞎尊者濟。"鈐"清湘老人"橢朱。

肥字。

滬1—3123

☆石濤　桃花海棠扇面

紙本，水墨。

"丙子寒食日客真州之讀書學道處，對桃花、海棠各一首，清湘老人原濟。"自題七絕詩二首，第二首脱一字。

鈐"老濤"長、"粵山"方，均白。

瘦字。

真。不如上幅佳。

滬1—2999

☆吳歷　竹圖扇面

紙本，水墨。

"磐石秋篠。十月十日，墨井道人。"鈐"墨井"朱方。

真。

滬1—3058

☆惲壽平　牡丹扇面

紙本，設色。

承公表兄曾同石谷子戒余寫生，恐久耽於此，便與雲烟林壑墨雨淋漓之趣漸遠。自頃頻索余畫牡丹，又急屬唐匹士畫芙蓉大幛。豈花藥之幽思致足移人情耶。南田壽平。鈐"南田小隱"白。

畫粉紫二色。

四十左右。

真而佳。

滬1—3040

☆惲壽平　臨宋人仙杏圖扇面

紙本，設色。

"甌香館觀宋人仙杏圖，戲臨，雲溪外史壽平。"

前書海杏典故等三則。

又題：己巳初夏杏子黃時寄此（下挖上款）。鈐"壽平"朱、"惲正叔"。

杏有絨毛感，佳。勾葉筋甚細。

滬1—3617
☆華嵒　水仙扇面
　紙本，設色。
　前題五絕，"新羅山人擬元人法，爲石樵同學請正。"

滬1—2839
☆王武　時果四種扇面
　紙本，設色。精。
　楊梅、枇杷、桃、海棠。
　甲子六月苦熱，杜門戲寫時果四種，與英官爲扇枕具，真可觀而不可食也。他日有知，自能會我詩中深意耳。外祖忘菴。

滬1—2854
☆王武　芙蓉水鳥扇面
　金箋，水墨。
　王武爲明在表兄正。前題七絕。

滬1—2855
☆王武　荷花扇面
　金箋，水墨。
　"爲理老表姊丈正，弟王武。"

文徵明　小楷歐文扇面
　金箋。

"嘉靖十有三年甲午，有温陵漁敬齋兄訪余……是以搜取二箑端作楷法爲贈，以識不忘。時年六十有七，長洲文徵明。"
　舊做。

文徵明　楷書出師表扇面
　金箋。
　"嘉靖庚子七月書於玉磬山房，徵明。"
　舊做。

文徵明　楷書胡笳十八拍扇面
　金箋。
　"嘉靖庚戌三月既望書，衡郡文徵明，旹年八十有一。"
　鈐"徵""明"。
　舊做。

滬1—0556
☆文徵明　楷書前赤壁賦扇面
　金箋。
　嘉靖丁酉仲夏，避暑於澄觀樓中，連日謝客無事，因録如此。昔歐陽公謂夏月據案作書可以消暑忘勞，而余揮汗撚毫，秖覺困憊耳。徵明識。鈐"徵明"白、

"停雲"朱。
七十歲。
真。

滬1—0564
文徵明　行書後赤壁賦扇面☆
金箋。
丁未十月廿日，徵明書。
殘失文末二股。

滬1—0637
☆文徵明　行書五律詩扇面
金箋。
大字法黃。
筆微戰。
真。

文徵明　行書七律詩扇面☆
金箋。
"剡藤湘竹巧裁將……徵明。"鈐
"徵明印"白方、"玉蘭堂"朱方。

文徵明　行書七律詩扇面
金箋。
滄溟日日羽書傳……徵明。
疑文彭等人偽。

滬1—0632
☆文徵明　行書七律詩扇面
金箋。
"水僊。翠衿縞袂玉娉婷……
徵明。"

滬1—0633
☆文徵明　行書垂虹橋翫月詩
扇面
金箋。
"垂虹亭下白煙消……右垂虹
橋翫月。徵明。"

文徵明　行書七律詩扇面☆
金箋。
"五月雨晴梅子肥……徵明爲
平岡書。"
"書"字自改。
真。

滬1—0635
☆文徵明　行書詠百合花扇面
金箋。
"接葉輕籠蜜玉房……右詠百
合花，爲仁之書。徵明。"
真。

文徵明　行書七律詩扇面
　金箋。
　"銀海無聲夜正中……爲雙玉書。徵明。"
　舊倣。

滬1—0638
☆文徵明　行書題夏珪柳溪漁艇詩扇面
　金箋。
　"長風吹波波接天……右題夏圭柳溪漁艇。徵明。"
　真。

滬1—0561
☆文徵明　臨蘭亭扇面
　金箋。
　"甲辰秋七月既望書於玉磬山房，徵明。"
　七十七歲。
　真。

文徵明　隸書黃庭經扇面
　金箋。
　嘉靖壬子七月廿有七日。
　吳湖帆題，言八十三歲。
　小隸書，工緻。

是明中葉人書，然不敢必其爲文書也。

文徵明　行書和倪元鎮江南春詞扇面
　金箋。
　舊倣。

文徵明　行書七律詩扇面☆
　金箋。
　曉色熙微到枕前……
　真。

滬1—1631
☆李流芳　倣大癡山水扇面
　金箋，設色。
　辛酉冬日，子崧上款。
　真。

滬1—1522
☆米萬鍾　山水扇面
　金箋，水墨。
　單款。
　款真；畫不知何人代，但非吳彬。

滬1—1486
☆程嘉燧　桐陰對話扇面

金箋，設色。

"乙亥秋七月，孟陽偶戲作，
因書絕句。"鈐"孟""陽"。

真。

滬1—1491

☆程嘉燧　山水扇面

金箋，設色。

"木葉作溪聲……丁丑夏五
月，孟陽畫并題。"

真。

滬1—1498

☆程嘉燧　山水扇面

金箋，水墨。

"崇禎己卯夏至，孟陽畫於祁
江西閣。"鈐"孟陽"朱。

真。

滬1—1718

☆邵彌　喚渡圖扇面

金箋，設色。

"崇禎丙子一陽月，瓜疇邵彌。"

真。

滬1—1851

☆藍瑛　寧戚飯牛圖扇面

金箋，設色。

"蜨叟藍瑛。"

曹有光題。

真。

滬1—3139

石濤　山水扇面☆

金箋，設色。

自題五律"問天春不老……癸
未冬暖作畫，爲汐厂老年台先生博
教，清湘朽弟大滌子一字鈍根。"

真。

以污暗不得入目。

滬1—3130

☆石濤　山水扇面

紙本，設色。

"西玉老年兄以此扇寄余……
庚辰三月，清湘鈍根老人濟大滌
艸堂。"

真。

滬1—2451

☆釋弘仁　山水扇面

金箋，設色。

"儗大癡富春山圖一角，博文

老粲教，漸江。"
　　真。

滬1—2455
釋弘仁　山水扇面☆
　　金箋，設色。
　　"漸江學人爲錫蕃居士。"
　　真。

滬1—2452
釋弘仁　山水扇面
　　金箋，設色。
　　"漸江儗子久。"

滬1—2453
☆釋弘仁　山水扇面
　　金箋，設色。
　　"竹石居人意，風泉静者心。
爲楚秋居士寫，漸江。"
　　真。

滬1—2454
釋弘仁　山水扇面☆
　　紙本，設色。
　　"路然居士屬畫，漸江僧。"
　　畫不似一般面目，款是老年。

滬1—3202
江注　松石扇面☆
　　金箋，設色。
　　"松石偏宜古，藤蘿不計年。
寫進正翁老親台介觴，江注。"

滬1—2639
☆戴本孝　松鶴草堂扇面
　　紙本，水墨。
　　"丁卯立秋日，天根本孝。"隨
公上款。
　　真。

滬1—2647
戴本孝　山水扇面☆
　　紙本，水墨。
　　"爲南石道兄一笑，鷹阿山老
樵本孝。"
　　真。不如上幅佳。

滬1—2513
☆查士標　山亭林影扇面
　　紙本，水墨。
　　"戊申脩禊月，士標。"
　　真，工細。

滬1—2713
吳山濤　山水扇面☆
　紙本，設色。
　祉翁上款。
　簡筆。

滬1—0333
姚綬　行書詩扇面☆
　金箋。
　竹枝瀟灑絕風塵……逸史。鈐
"進士柱史"朱、"姚氏公綬"白。
　印佳，字多不似。
　劉云真。
　疑。

滬1—0915
☆王問　行書朝陵歌扇面
　金箋。
　"嘉靖己亥，仲山王問書於素
竹山房。"
　真。

滬1—0465
祝允明　行書楊柳枝詞四首扇
面☆
　金箋。

己巳夏五十日。去上款。
　真。

滬1—0508
祝允明　草書詩扇面☆
　金箋。
　書李白《贈汪倫》詩。
　可疑，粗率至甚。

滬1—0507
祝允明　草書閒居秋日一首扇
面☆
　金箋。
　枝山允明書。

滬1—0673
☆唐寅　楷書花下酌酒歌行扇面
　金箋。
　"前鄉貢進士吳門唐寅書并作。"
　年代稍早。

滬1—0391
☆沈周　山水扇面
　灑金箋，水墨。小扇。精。
　自題七絕"水落溪橋出岸
高……"款"沈周"。無印。

約七十餘，法梅道人。
佳。

沈周　桃源仙隱圖扇面
　灑金箋，水墨。
　"沈周爲琛卿題。"
　是一學李唐者畫，沈題。真。
　以不知何人畫不得入賬。

☆周臣　松溪對話扇面
　灑金箋，設色。精。
　真而佳，工緻殊甚。

滬1—0550
☆文徵明　春遊圖扇面
　金箋，小青綠。
　"此余丁亥歲所作，今抵丙
午，二十年矣，聰明日減，覽之
慨然。八月廿二日，徵明重題，
時年七十有七。"
　細筆。

滬1—0611
☆文徵明　策蹇圖扇面
　金箋，水墨。
　單款。
　學梅道人，粗文。

文徵明　觀瀑圖扇面
　金箋，小青綠。
　單款。
　疑舊傲，畫板而有習氣。

滬1—0670
☆唐寅　臨流倚樹圖扇面
　金箋，水墨。小扇。精。
　唐寅。
　中年筆。
　樹石佳。

唐寅　携琴訪友扇面
　金箋，設色。
　"吳趨唐寅。"
　舊傲，畫碎。

唐寅　溪橋策杖圖扇面
　金箋，設色。
　僞。

滬1—0834
☆仇英　松閣遠眺扇面
　金箋，青綠。精。
　仇英實父製。
　筆微細碎。
　真而佳。

仇英　十八羅漢扇面
　　金箋，設色。
　　偽。

仇英　沽酒圖扇面
　　金箋，設色。
　　無款。王澍題爲仇英。
　　舊畫。

☆仇英　海棠山鳥扇面
　　金箋，設色。精。
　　"仇英實父畫。"隸書。鈐"仇
英"朱長、"十州"葫蘆。
　　工筆花鳥，花心點粉高起。
　　畫佳，然非仇英。
　　明人畫，款、印偽。

滬1—2177
☆仇英　水仙扇面
　　金箋，水墨。
　　無款。鈐一"仇英"朱長印，
與前幅不同，然前幅因爲偽也。
　　王穀祥、彭年、文元肇、文元
發、張鳳翼、周天球、袁尊尼、
文嘉、陸之原、文彭十家題，但
無人題爲十洲作。
　　畫細如游絲，用筆甚精雅，疑

是真。
　　是仇英。
　　以明無款入目。

滬1—1018
文伯仁　山水扇面☆
　　金箋，設色。
　　"己亥夏日，五峰文伯仁爲鵝
源先生寫。"
　　真而不佳。

滬1—0986
文嘉　桃柳圖扇面☆
　　金箋，青綠。
　　"短短桃花臨水岸，輕輕柳絮
點文衣。文嘉。"
　　真而劣。

滬1—0873
陸治　柳花白燕扇面☆
　　金箋，設色。
　　癸卯春日，陸治。
　　真而平平。

滬1—0773
☆陳淳　梅花海棠扇面
　　金箋，設色。

真而佳。畫不甚粗放。

滬1—1083
周天球　蘭花扇面☆
　金箋，水墨。
　六止居士作。

滬1—1311
☆周之冕　梨花綬帶扇面
　金箋，設色。㊣。
　"汝南周之冕。"
　末缺二股。
　畫板，技止乎此。
　真。

滬1—1184
孫克弘　蘭花扇面☆
　金箋，水墨。
　自題五絕"空谷有佳人……"
　款：克弘。鈐"孫允執氏"白。

滬1—1343
☆董其昌　山水扇面
　金箋，水墨。小扇。
　"戊申十月，玄宰自題畫。"前
題六言四句。
　真而佳。

滬1—1474
☆程嘉燧　松谷庵圖扇面
　金箋，設色。㊣。
　天啓四年七月二日，同無著
遊青龍潭，題名石上，小憩潭
畔，蘸潭水戲爲松谷菴圖。觀者
當以格外賞之。偈庵道人。鈐
"孟""陽"白。
　寫生畫。布滿全幅，與習見者
不似。
　款真。

滬1—1500
程嘉燧　樹下坐談扇面☆
　金箋，水墨。
　"自三月望由拂水歸成老
亭……因爲考子作坐月圖。己
卯，孟陽。"
　真而簡率。

滬1—2357
☆王建章　山水扇面
　金箋，水墨。
　甲申，道明詞丈上款。
　真。

滬1—2368
張孝思　枯木竹石扇面☆
　　金箋，水墨。
　　伯公表盟兄上款。
　　簡率。
　　真。

滬1—1831
☆藍瑛　山水扇面
　　金箋，設色。
　　徹微上款，七十三叟藍瑛，丁
酉春日。
　　真。

滬1—2017
☆陳洪綬　松下閒坐扇面
　　金箋，設色。

　　"洪綬畫似生翁老年祖台大教。"
　　宿墨畫，無神。
　　真。

滬1—2420
☆傅山　山水扇面
　　金箋，水墨。
　　款：♒︎。
　　簡筆。
　　真。

滬1—1899
張翀　梧桐白頭扇面☆
　　金箋，水墨。
　　"壬午新秋畫於春燕閣，張
翀。"

一九八五年十二月二十七日
上海博物館
（扇面）

宋珏　山水扇面
　　金箋，水墨。
　　單款。
　　粗筆，與習見者全不類。

滬1—1069
錢穀　山水扇面☆
　　金箋，水墨。
　　爲長公先生作。改上款。

滬1—0840
朱朗　古木寒鴉扇面
　　金箋，水墨。
　　癸亥冬日作，單款。鈐"朱朗"
朱方。
　　真。

滬1—1236
張復　山水扇面☆
　　金箋，設色。
　　丁卯，稼軒上款。

滬1—1902
張翀　山水扇面☆
　　灑金箋，水墨。
　　戊午，景崖上款。

滬1—1844
藍瑛　倣大癡山水扇面☆
　　金箋，設色。
　　半舫劉老尚書上款。

滬1—1644
李流芳　倣梅道人山水扇面
　　金箋，水墨。
　　"丙寅爲仇池先生倣梅道人
筆，李流芳。"

滬1—1270
李士達　山水扇面☆
　　金箋，設色。
　　"戊子仲冬爲湛源先生寫，李
士達。"

滬1—1516
魏之璜　仙山樓閣扇面☆
　　金箋，水墨。

滬1—1593
☆魏居敬　山水扇面
　金箋，設色。
　"戊申長至日寫，吳郡魏居敬。"
做文。

☆李夢陽　大字楷書扇面
　金箋。
　八行。款：空同。鈐"李夢陽
印"。

滬1—0429
☆王鏊　行草書詩扇面
　金箋。
　壬子歲鹿鳴燕上賦。

滬1—0453
吳偉　人物扇形燈片☆
　金箋，水墨。
　"小僊畫。"畫二人對坐。
　不精。紙敝。

滬1—0869
陸治　倣大癡山水扇面☆
　金箋，設色。
　乙未九月，包山陸治在陽城湖
上作。

五絕二章。

滬1—0886
☆陸治　山水扇面
　金箋，小青綠。
　"嘉靖甲子三月上浣，包山陸
治。"

滬1—1053
☆錢穀　善卷洞扇面
　金箋，設色。
　"乙卯八月四日，錢穀寫。"

錢穀　倣米山水扇面☆
　金箋，設色。
　印款。

錢穀　人物扇面
　金箋，設色。
　單款。
　工筆。
　舊扇填款。

滬1—0914
☆陸治　行書扇面
　金箋。
　單款。偶讀內典……次袁海

漁韻。
　真。

滬1—0871
陸治　楷書赤壁賦扇面☆
　金箋。
　嘉靖壬寅秋八月雲川水閣書。

滬1—1044
彭年　楷書桃花源記扇面☆
　金箋。
　嘉靖乙丑孟夏。

滬1—1042
彭年　楷書赤壁賦扇面☆
　金箋。
　嘉靖癸丑。
　工緻。

滬1—1043
☆彭年　楷書詠天香圖詩扇面
　金箋。
　嘉靖癸丑八月。

滬1—1186
☆孫克弘　行楷書唐詩扇面
　金箋。

伯還賢婿上款。

滬1—2195
沈顥　行書江樓詩扇面
　金箋。
　"江樓詩。書似子玄詞丈政，
沈顥。"
　書學王寵，似與習見者不同。

惲壽平　畫扇册
　十二開。
　龐萊臣藏。
滬1—3027
錦石秋花扇面☆
　紙本，設色。
　壬戌九月。
滬1—3066
☆虞美人扇面
　紙本，設色。
　元眉四姪。
　早年。
　佳。
滬1—3018
落花游魚扇面
　紙本，設色。
　乙卯閏五月爲梅翁道長兄。

滬1—3064
☆錦石秋容扇面
　紙本，設色。
　錦石秋容。南田壽平戲作。

滬1—3025
☆菊花扇面
　紙本，設色
　庚申十月婁東客館作。

滬1—3026
☆香林紫雪扇面
　紙本，設色。精。
　藤花。壬戌春，誦老上款。

滬1—3013
☆石榴扇面
　紙本，設色。精。
　辛亥秋九月，南田草衣壽平。
　共三題。王石谷一題。

滬1—3024
☆雙鳳花扇面
　紙本，設色。
　鳳仙花。庚申秋八月。

滬1—3020
☆菊花扇面
　紙本，設色。
　丙辰九月戲作九華佳色。

滬1—3060
圃花扇面

　紙本，設色。
　無紀年。

松柏萱芝扇
　紙本，設色。
　無紀年。
　疑。

滬1—3028
☆寒香晚翠扇面
　紙本，設色。
　臘梅天竺。癸亥初冬。

王時敏　畫扇冊
　十六開。
　龐萊臣藏。

滬1—2201
☆山水扇面
　金箋，水墨。
　"甲子秋日爲平若老先生畫，
王時敏。"

倣黃山水扇面
　金箋，設色。
　疑。

滬1—2202
山水扇面☆
　金箋，設色。
　乙丑，介老上款。

滬1—2210
山水扇面☆
　　金箋，設色。
　　戊子夏，暨遠上款。
滬1—2206
☆山水扇面
　　金箋，水墨。
　　壬申初夏倣雲林筆，王時敏。
滬1—2208
山水扇面☆
　　金箋，水墨。
　　"甲戌九月畫似燁翁老先生，
王時敏。"
滬1—2209
☆山水扇面
　　金箋。
　　"乙亥春日爲聖符賢甥解元，
時敏。"
滬1—2219
山水扇面☆
　　金箋。
　　"戊戌仲夏爲三老叔畫，姪時
敏。"
滬1—2227
☆山水扇面
　　金箋，水墨。
　　"乙巳春日畫爲介翁老年台

正，王時敏。"
滬1—2233
山水扇面☆
　　金箋，水墨。
　　戊申仲夏畫，王時敏。
山水扇面
　　金箋，水墨。
　　庚戌秋日書，時敏。
　　金紅色，疑。
滬1—2239
山水扇面☆
　　紙本，水墨。
　　"爲允勇年道兄畫，王時敏。"
滬1—2222
☆山水扇面
　　紙本，水墨。
　　"辛丑初夏爲元度老親翁畫，
王時敏。"
滬1—2225
☆山水扇面
　　紙本，設色。
　　甲辰春日畫，王時敏。
　　似王鑑。
滬1—2217
山水扇面☆
　　紙本，設色。
　　乙未清秋爲允老年親翁正。

代筆，款真。

滬1—2234

山水扇面☆

紙本，設色。

"戊申清和倣子久筆意似穆老社翁教正，弟王時敏。"

疑石谷代筆，款真。

徐霖　山水扇面

金箋，水墨。

一人乘舟。徐霖爲思復作。

嘉靖左右畫，填款。

滬1—0710

☆蔣嵩　樹石扇

金箋，水墨。

款：三松。

彭年、祝允明題。

佳。

李著　山水扇面

金箋，水墨。

墨湖。鈐"李潛夫印"白方。

滬1—0536

☆潘鳳　山水扇面

金箋，設色。

"梧山爲月溪楊先生寫。"

"月溪"二字改填。

滬1—0920

☆王問　山水扇面

金箋，水墨。

仲山。

粗率。

沈仕　山水扇面

金箋，水墨。

"青門沈仕寫。"

法文。

舊。疑添款。

謝時臣　山水扇面

金箋，水墨。

"樗仙謝時臣。"

舊倣。

滬1—0803

☆謝時臣　山水扇面

金箋，設色。

"年七十二翁謝時臣寫寄中石馬先生大雅，戊午六月。"

滬1—2552
☆樊圻　山水扇面
　金箋，設色。
　"戊戌夏日，似弼老社兄，樊圻。"

滬1—2459
☆胡慥　溪山隱逸扇面
　金箋，設色。
　辛丑夏五，雲甫詞兄。

滬1—3207
吳宏　山水扇面☆
　金箋，水墨。
　"癸巳夏五月，呈龍翁老先生正，吳宏。"

滬1—3208
☆吳宏　清溪獨釣扇面
　金箋，設色。
　乙未秋八月。

滬1—3214
☆吳宏　山水扇面
　金箋，設色。
　元人筆意，爲裴升親台正之。佳。

滬1—2621
☆葉欣　烟靄秋涉扇面
　金箋，設色。
　"庚子十月倣趙幹烟靄秋涉，爲公甫社盟兄，葉欣。"

☆陳洪綬　行書五律詩扇面
　金箋。
　利老道兄。

陳洪綬　行書七絶詩扇面☆
　金箋。
　德千。

陳洪綬　行書七絶詩扇面☆
　金箋。
　元長上款。

滬1—2042
陳洪綬　行書歸自蕭山詩扇面☆
　金箋。
　商老上款。
　字有蘇意。

滬1—2037
陳洪綬　行書自書詩扇面☆
　金箋。

行書大小間作。

陳洪綬　行書五律詩扇面
　　金箋。

陳洪綬　行書扇面☆
　　商老上款。

滬1—2036
☆王思任、吳山濤、陳洪綬　三
家合書扇
　　金箋。
　　利賓上款。

滬1—0392
☆沈周　山水扇面
　　金箋，水墨。精。
　　前題七絶“白髮蕭蕭風滿
船……”
　　“承寄示和章，聊伸懷仰而
已，沈周上匏庵少宰先生。”

滬1—0522
☆周臣　倣王蒙山水扇面
　　金箋，水墨。精。
　　“東村周臣。”
　　袁袞、袁裘、沈荆石、費子

榮題。
　　畫極似王蒙。真而佳。

唐寅　秋林垂釣扇面
　　金箋，設色。
　　印款。“唐伯虎”朱、“東潘”
白長。
　　局部有似處，而構圖雜亂擁
塞，墨色濁，僞。

滬1—1615
☆文從簡　山水扇面
　　金箋，小青綠。
　　印款。
　　真。

尤求　秋林書舫扇面
　　金箋，設色。
　　“秋林書舫。長洲尤求寫。”
　　僞。

滬1—2462
☆孫逸　山水扇面
　　金箋，設色。
　　“丁酉春擬黃子久法似士介兄
正，孫逸。”
　　似程正揆而優於程。

滬1—2551
☆樊圻　山水扇面
　　金箋，設色。
　　丁酉夏日似子力先生。

滬1—2820
☆陳衡　山水扇面
　　金箋，設色。
　　"辛亥長夏做黃鶴山樵筆意呈
恂翁老父台正，西泠陳衡。"
　　學藍瑛。

滬1—2365
☆周蕭　山水扇面
　　金箋，設色。
　　單款。鈐"周蕭之印"、"公調"。

滬1—3343
☆吳世睿　山水扇面
　　金箋，水墨。
　　"戊申冬日畫呈孝翁老父台粲
正，吳世睿。"
　　明清之際。

滬1—2046
陳嘉言　山水扇面☆
　　金箋，設色。

"辛卯夏日寫似仲翁老先生，
陳嘉言。"

滬1—2463
☆曹有光　山水扇面
　　金箋，水墨。
　　"壬辰三月寫爲藏蘊詞兄，曹
有光。"

滬1—3816
☆高翔　山水扇面
　　紙本，設色。
　　庚申立秋後一日，西翁老先
生命寫，即求賜教。甘泉教下翔
叩首。
　　簡筆山水。

滬1—1337
☆焦竑　自書詩扇面
　　金箋。
　　"黃安訪克明作似爾登解元，
焦竑。"
　　字學蘇。
　　真。

滬1—2715
☆吳山濤　自書詩扇面

金箋。

"里言上官大宗師老大人兼請
郢正,屬博吳山濤。"

滬1—1732
陳裸　山水扇面 ☆
　　金箋,設色。
　　"辛丑春,陳裸。"鈐"裸"。

滬1—1733
☆陳裸　山水扇面
　　金箋,小青綠。
　　"辛丑春,陳裸。"
　　做,裸作"裸"。

滬1—1735
☆陳裸　山水扇面
　　金箋,設色。
　　乙丑夏,陳裸。
　　本來面目。

滬1—1737
☆陳裸　山水扇面
　　金箋,設色。
　　丁卯秋日寫於虎跑山房,漢陰
老圃陳裸。前篆書二句。
　　有法唐意。

滬1—1739
陳裸　武陵仙蹟扇面 ☆
　　金箋,設色。
　　武陵仙蹟。辛未小春,陳裸。

滬1—1742
陳裸　琴趣圖扇面 ☆
　　金箋,水墨。
　　"癸酉寫滄漫叟琴趣圖,道樗
裸。"

滬1—1743
☆陳裸　天池春曉扇面
　　金箋,設色。
　　天池春曉。癸酉清和之朔爲尚
甫尊丈寫,陳裸。
　　工筆。學文。

滬1—1744
陳裸　秋山考槃扇面 ☆
　　金箋,設色。
　　"秋山考槃。乙亥夏,陳裸。"

滬1—1745
陳裸　做倪山水扇面 ☆
　　金箋,設色。
　　"丙子春,寫侶實翁太史,陳裸。"

滬1—1746

陳裸　月色扇面☆

　　金箋，設色。

　　"丁丑春仲，陳裸。"

滬1—1748

陳裸　扇面☆

　　金箋，設色。

　　戊寅秋仲寫於武丘，陳裸。

滬1—1749

☆陳裸　山水扇面

　　金箋，水墨。

　　"己卯春仲，爲萬程道兄寫，陳裸。"

　　法文徵明。

滬1—0530

☆周臣　風雨歸舟扇面

　　金箋，設色。

　　東邨周臣。

　　真而佳。紙微敝。

周臣　山水扇面☆

　　金箋，設色。

滬1—2076

☆南湖　松下聽阮扇面

　　金箋，設色。

　　款：南湖。鈐"南湖聲印"。

　　即用李唐《採薇圖》稿，改爲一人撥阮，一人旁聽。

　　是正、嘉間北派畫。

　　佳。

滬1—0607

☆文徵明　待琴圖扇面

　　金箋，設色。

　　單款：徵明。

　　工細，筆墨甚佳，疑是真。款字亦好。

滬1—1029

文伯仁　山水扇面☆

　　金箋，水墨。

　　"萬曆癸酉冬，五峰文伯仁。"

　　粗率之作。

　　真。

滬1—0778

陳淳　倣米雲山扇面☆

　　金箋，水墨。

單款。
粗率。

滬1—1012
☆王穀祥　梅花水仙扇面
　金箋，水墨。
　前題五絶。"穀祥爲小洛先生作。"
　細筆。
　佳。

王穀祥　墨松梅扇面
　金箋，設色。
　"穀祥爲蒼崖先生寫。"前題
七絶。
　文徵明、段金、王守題，似一
人題。
　疑。

滬1—1137
☆宋旭　山水扇面
　金箋，水墨。
　印款。
　倣唐。
　佳。

滬1—1927
☆倪元璐　山水扇面
　金箋，水墨。
　庚午夏五畫似超宗道兄。

滬1—1258
☆丁雲鵬　山水扇面
　金箋，設色。
　"辛亥秋日爲大文宗延卿荆老
先生寫，丁雲鵬。"
　細筆，有學王蒙意。

王鑑　畫扇面册
　虛齋藏。
滬1—2340
山水扇面☆①
　紙本，淡青綠。
　甲寅長夏倣趙千里。
　康熙十三年，七十七歲。
　款字學米。
　款是早年風格，然紀年不合，
疑代筆。
　畫弱，偽。
滬1—2320
☆清溪漁隱扇面②
　紙本，設色。
　"己酉初夏倣趙文敏清溪漁

隱，似公濟老親翁，王鑑。"

七十二歲。

真。

滬1—2316

倣倪山水扇面③

紙本，水墨。

"丁未秋爲異三社兄畫，王鑑。"

七十歲。

疑。

不入。

滬1—2353

倣巨然山水扇面☆④

紙本，設色。

"今冬偶過來秀齋，朗老道兄索畫，遂倣巨公筆意應之。王鑑。"

淡色畫，甚佳。

滬1—2292

山水扇面☆⑤

紙本，水墨。

己亥季秋，爲平宙詞兄倣子久筆。

六十二歲。

本色。

真。

滬1—2346

山水扇面☆⑥

紙本，大青綠。

丙辰秋日倣子昂雲壑松陰。

七十九歲。

字學米，疑代筆。

滬1—2311

☆山水扇面⑦

紙本，設色。

"乙巳夏倣許道寧筆，王鑑。"

六十八歲。

真。

滬1—2316

山水扇面⑧

紙本，設色。

丁未秋八月倣江貫道浮烟遠岫。

七十歲。

真。

滬1—2309

山水扇面⑨

紙本，水墨。

"甲辰小春，爲登木道兄倣倪迂，王鑑。"

六十七歲。

本色。

真。

滬1—2335

清溪漁隱扇面☆⑩

紙本，小青綠。

"癸丑小春倣子昂清溪漁隱似

遜汝年親翁正，王鑑。"

七十六歲。

款字學米。

真。

代筆。

滬1—2290

山水扇面⑪

紙本，設色。

"戊戌秋做子久筆似公寔表姪，王鑑。"

六十一歲。

真。

滬1—2307

做巨然山水扇面⑫

紙本，水墨。

"曬日媚秋水，綠蘋香客船。甲午夏畫，王鑑。"

五十七歲。

真。

滬1—2348

山水扇面☆⑬

紙本，大設色。

"丁巳秋日畫祝敏翁老叔千齡，兼求教正，小侄鑑。"

八十歲或二十歲。

畫筆粗，色濁暗。

疑。

滬1—2336

☆做巨然山水扇面⑭

紙本，設色。

"癸丑小春做巨然似遠溪年世兄正，王鑑。"

七十六歲。

真。

滬1—2329

溪山仙館扇面⑮

紙本，設色。精。

"庚戌清和做蕭照溪山仙館似滄旭老親翁政之，王鑑。"

七十三歲。

真。

滬1—2337

☆做梅道人山水扇面⑯

紙本，水墨。精。

"癸丑清和做梅道人似念翁老先生正，王鑑。"

七十六歲。

真。

以上一冊，龐氏集成。

內③偽；①（77歲）、⑥（79）、⑩（76）三幅年代相近，均為小青綠，署款字均有米芾筆意，然非手蹟，應是同一人代筆。

一九八五年十二月二十八日
上海博物館

吳歷　畫扇面冊
　虛齋藏。
滬1—2966
☆陌頭柳色扇面
　紙本，設色。 精 。
　"予與贊侯四兄同客邗溝，用大年意寫此。己酉春，虞山吳歷并題。"前題七絕。
　真而佳。
滬1—2995
☆泉聲松色扇面
　紙本，設色。
　"泉聲松色。爲自牧先生擬巨然，墨井道人。"
　晚年。色淡。
滬1—2997
☆乾坤一草亭扇面
　紙本，水墨。
　"乾坤一草亭。爲行五先生畫，墨井道人。"
　粗簡酬應之作。
滬1—2996
☆夏山欲雨圖扇面
　紙本，設色。

　"癡翁夏山欲雨圖，爲簀溪道世兄寫之，墨井道人。"
　"簀溪"二字後改。晚。
滬1—2993
☆竹石扇面
　紙本，水墨。
　"雨洗娟娟净，風吹細細香。岳老道兄屬作，六月十日，漁山。"
　晚年。
　真而佳。
滬1—2981
☆萬壑松風扇面
　紙本，水墨。 精 。
　萬壑響松風，百湍渡流水。庚申七月，吳歷。
　四十九歲。
　細筆。
　佳。紙微敝。
滬1—2971
☆竹溪漁隱扇面
　紙本，水墨。
　"竹溪漁隱。甲寅七月，延陵吳歷擬古。"
　半幅。後半許之漸題七律：弟之漸。鈐"之漸"、"青嶼"。
　四十三歲。
　真而佳。

滬1—2969

☆山迴水抱扇面

金箋，水墨。

題七絶：竹樹人家在崦西……

"爲仰懷道翁寫。甲寅中元前二

日，延陵吳歷。"

四十三歲。

真而佳。

滬1—2965

☆山水扇面

金箋，水墨。

題五律"薄霧初晴雨……"丁

未秋日，桃溪吳歷。

三十六歲。

學董巨。

滬1—2992

☆枯木竹石扇面

金箋，水墨。

"不見倪迂二百年……明試道

翁屬畫，墨井道人。"

晚年。

滬1—2998

☆倣趙文敏小景扇面

金箋，設色。

"寫趙文敏小景，呈青巖老先

生教正，吳歷。"

四十左右畫。

滬1—2994

☆秋篁古石扇面

金箋，水墨。

"雨公先生屬寫秋篁古石，墨

井道人。"

疑是施爾汴，號雨公。

☆王翬　畫扇面册

虛齋藏。

滬1—2961

江南春扇面

紙本，設色。

江南春。倣惠崇遺意。

真。

滬1—2883

倣瀟湘圖扇面

紙本，設色。

"令翁先生，壬申夏五，王翬。"

六十一歲。

真。

滬1—2886

倣唐解元秋林激澗圖扇面

紙本，設色。

"倣唐解元秋林激澗圖。癸酉

六月，呈芝翁老先生正，王翬。"

六十二歲。

真。

滬1—2895
☆溪山仙館扇面
　紙本，設色。精。
　"溪山仙館。己卯秋倣黄鶴山
樵筆，爲聖老道長兄，耕烟散人
王翬。"
　佳。

滬1—2922
林泉高逸扇面
　紙本，設色。
　林泉高逸。倣雲西老人筆意，
丙戌七月爲紫蟾先生，耕烟散人
王翬。"
　真。

滬1—2904
倪高士平林佳趣圖扇面
　紙本，設色。
　倪高士平林佳趣圖。壬午閏月
廿日，雯老長兄先生屬畫。

滬1—2910
湖村暮色扇面
　紙本，設色。
　甲申人日，祖老世翁上款。

滬1—2916
倣北苑山水扇面
　紙本，設色。
　"倣董北苑筆意，乙酉長至

日，耕烟散人王翬。"
　真而佳。

滬1—2915
夏日村居扇面
　紙本，設色。
　乙酉閏月望日，嘉升老先生上款。

滬1—2906
倣雲林山水扇面
　紙本，水墨。
　"癸未九月廿日，王翬識。"
　真。

滬1—2920
倣大癡山水扇面
　紙本，設色。
　"丙戌長夏爲亶然禪師畫，海
虞王翬。"
　疑代筆?

滬1—2924
倣關仝晴麓橫雲扇面
　紙本，設色。
　"丙戌冬初呈開翁詞長先生教
正，耕烟散人王翬。"

滬1—2923
☆深柳讀書堂扇面
　紙本，設色。精。
　"深柳讀書堂。丙戌清和朔，
耕烟散人王翬。"

七十五歲。

佳。

滬1—2919

倣北苑山水扇面

　紙本，設色。

　"丙戌初夏倣北苑筆，奉寄鼎
老道兄清玩，王翬。"

　佳。

滬1—2918

鶴亭圖扇面

　紙本，設色。

　"鶴亭圖。丙戌春仲畫於西爽
閣，王翬。"

　"鶴亭，九聞社兄別字也……
耕烟散人王翬。"

滬1—2925

平林散牧扇面

　紙本，設色。

　"倣文湖州筆，戊子長夏，石
谷子王翬。"

　佳。

王原祁　畫扇面冊

　十六開。

　虛齋舊藏。

滬1—3293

☆疏林遠岫扇面

紙本，淺絳色。

　臣字款。款均他人代書，印除
第三幅外均同。

　佳。

滬1—3286

☆平山水閣扇面

　紙本，水墨。

　臣字款。

　真。

滬1—3295

☆遠山水村扇面

　紙本，淺絳色。

　臣字款。

　畫劣，印與他幅不同。

　疑？

☆倣倪山水扇面

　紙本，水墨。精。

　臣字款。

　用筆生辣，佳。

滬1—3291

☆秋山扇面

　紙本，設色。

　臣字款。用重赭。

滬1—3299

☆崖下柳溪扇面

　紙本，設色。精。

臣字款。

佳。

滬1—3294

☆倣趙孟頫夏木垂陰扇面

紙本，水墨。

"臣王原祁奉敕恭畫，倣趙孟

頫夏木垂陰。"

滬1—3298

☆秋山積翠扇面

紙本，設色（青綠，紅）。精。

臣字款。重色。

佳。

滬1—3287

☆平山林屋扇面

紙本，水墨。

臣字款。

倣倪。

滬1—3296

☆遙山千叠扇面

紙本，重設色。

臣字款。

佳。

滬1—3290

☆門泊千帆扇面

紙本，淺絳色。

臣字款。

佳。

滬1—3297

☆樹石雲山扇面

紙本，水墨。

臣字款。

倣米。

滬1—3292

☆萬山蒼翠扇面

紙本，小青綠。精。

臣字款。

滬1—3289

☆松溪荷塢扇面

紙本，淺絳色。精。

臣字款。樹著色。

佳。

滬1—3300

巖壑雲峯扇面

紙本，設色。

臣字款。

倣米。

滬1—3285

☆山閣烟雲扇面

紙本，設色。

臣字款。

佳。

此册十六開，均臣字款，皆真，

頗多精品。

滬1—0619

文徵明等　明人尺牘册 ☆

　文徵明致補庵札

　　白紙本。

　　二月八日。

　　真而佳。

　文徵明藩府人還帖

　　白紙本。

　　真。

　文徵明致汝魯札

　　白紙本。

　文彭菊棗帖

　　楚東判郡。

　文彭車馬暫還帖

　　壺梁學兄上款。

王穉登清和君侯先生帖

　五月廿四日。

王穉登頃來意甚不佳帖

　早年，字甚似文，無後來習氣。

陸治驟雨帖

　子交老契兄上款。

朱鷺使至帖

居節致鴻冥札

周天球致壺梁札

周天球致元皋札

彭年昨享盛意帖

東林五君子墨寶

一九八五年十二月三十日
上海博物館
（全部扇頁二級品）

滬1—1954
文俶　蘭花扇面☆
　金箋，水墨。
　天水趙氏文俶。

滬1—1952
☆文俶　菊石扇面
　金箋，設色。
　天水趙氏文俶。

滬1—1948
☆文俶　榴花扇面
　金箋，設色。
　辛未二月廿又三日，文俶。鈐
"端""容"朱，連珠。

滬1—1953
文俶　蝴蝶百合扇面☆
　金箋，設色。
　"文俶。"鈐"趙文淑"白、
"端容"白。

滬1—1942
文俶　芝石扇面☆
　金箋，水墨。
　"甲子季夏寫芝石圖，趙氏文
俶。"
　抹去上款六字。

滬1—1951
文俶　花石扇面☆
　金箋，水墨、設色。
　"辛未六月，文俶。"

滬1—1736
陳裸　山水扇面☆
　金箋，水墨、淺設色。
　"丁卯夏日爲□□詞兄寫，陳裸。"
　真。

滬1—1734
☆陳裸　松下撫琴扇面
　金箋，設色。
　己酉長夏，長洲陳裸。
　四十七歲。
　真。

滬1—1752
☆陳裸　修竹遠山扇面

金箋，設色。

"修竹遠山。陳裸。"

真。

滬1—1741

☆陳裸　秋山圖扇面

金箋，設色。

"癸酉春日寫，陳裸。"

七十一歲。

真。

滬1—1738

陳裸　梧葉滿階扇面☆

金箋，設色。

"滿階梧葉月明中（篆書）。戊辰秋仲爲崑岡兄丈寫，陳裸。"

真。

滬1—1740

☆陳裸　古木迴巖扇面

金箋，設色。

"壬申夏爲二如詞兄寫'古木迴巖樓閣風'，搦管命意，覺涼氣竦竦也。道樗裸，當年七十。"

佳。

陳裸　梧竹草堂扇面

紙本，設色。

舊做。

滬1—1224

☆張復　爲少石寫山水扇面

紙本，水墨。

"癸未秋日，張復爲少石先生寫。"

三十八歲。

做粗文。

真。

滬1—1225

張復　水閣遠帆扇面

紙本，水墨、淡設色。

癸巳秋，張復。

四十八歲。

真。

滬1—1238

張復　村閣對話扇面☆

金箋，水墨、淡設色。

"張復。"鈐"元""春"朱，連珠。

佳。

滬1—1239

☆張復　松風水閣扇面

金箋，水墨、設色。

"張復爲待卿先生。"

佳。

滬1—1230

☆張復　秋林獨坐扇面

金箋，設色。

"壬戌新秋，張復，時年七十有七。"鈐"復"朱方。

滬1—1229

張復　山樓閒眺扇面☆

金箋，設色。

"壬戌夏月寫於卷石山房，張復。"

滬1—1232

☆張復　觀瀑扇面

金箋，設色。

"天啓甲子夏，張復，時年七十有九。"

滬1—1233

☆張復　山寺輕舟扇面

金箋，水墨、設色。

"乙丑夏月，張復，時年八十。"

真。

滬1—1234

☆張復　竹圖扇面

金箋，水墨。

乙丑夏寫於十竹山房，時年八十。芳洲上款，"中條山人張復"。

滬1—1235

☆張復　爲子玄作山水扇面

金箋，設色。

"丙寅春爲子玄詞丈，張復，時年八十有一。"

滬1—1237

☆張復　溪橋遊侶扇面

金箋，設色。

"庚午夏月，張復時年八十有五。"

滬1—1227

☆張復　高松遠望扇面

金箋，設色。

癸丑春日。

六十八歲。

滬1—1240

張復　滕王閣扇面

紙本，設色。

"張復爲儀九先生寫滕王閣。"

滬1—0802
☆謝時臣　臨王蒙丹山瀛海扇面
　金箋，水墨。
　嘉靖癸丑三月在文衡山座上見
王蒙丹山瀛海，時年六十七。瀛
鶴上款。
　六十七歲（丁未生）。

滬1—0811
謝時臣　江閣深秋扇面
　金箋，水墨。
　江閣深秋。謝時臣作。

滬1—0814
☆謝時臣　清江釣艇扇面
　金箋，水墨。
　清江釣艇。謝時臣寫。
　法吳鎮，粗筆。

滬1—0798
☆謝時臣　起蛟圖扇面
　金箋，設色。
　"嘉靖庚子初伏日倣陳所翁
筆，謝時臣。"
　五十四歲。

細筆。
款與習見者全不類。
疑。

滬1—0812
☆謝時臣　陂塘逸侶扇面
　金箋，水墨。
　"陂塘逸侶。謝時臣筆。"

滬1—0815
☆謝時臣　臨溪虛閣扇面
　金箋，水墨。
　題五絕。謝時臣。

滬1—0800
☆謝時臣　山水扇面
　金箋，設色。
　癸卯冬日，謝時臣爲百泉先
生圖。
　五十七歲。
　文徵明、陸師道小楷題。
　已印。

滬1—0813
☆謝時臣　草閣冥搜扇面
　金箋，水墨。

題五絕："大雅久不作……謝時
臣作。"

滬1—0810
謝時臣　山齋清隱扇面☆
　　金箋，水墨。
　　山齋清隱。謝時臣寫意。
　　真。

滬1—1820
藍瑛　海棠春鳥扇面☆
　　金箋，設色。
　　壬辰。

滬1—1850
☆藍瑛　蔆石長春扇面
　　金箋，設色。精。
　　"蔆石長春。畫祝麟圃兄太夫
人壽，藍瑛。"

滬1—1799
藍瑛　花鳥扇面☆
　　金箋，設色。
　　"丁丑花朝畫於蕪煙亭，東郭
老農藍瑛。"

滬1—1847
☆藍瑛　竹石芝蘭扇面
　　金箋，水墨。
　　"西湖外史藍瑛。"

滬1—1828
☆藍瑛　五岳奇觀扇面
　　金箋，設色。
　　"五岳奇觀。丙申長至畫祝隆
翁老公祖無量壽，藍瑛。"

☆歸昌世　竹石扇面
　　金箋，水墨。

滬1—1602
歸昌世　竹石扇面☆
　　金箋，水墨。
　　己卯中秋，歸昌世。

歸昌世　竹石扇面☆
　　金箋，水墨。
　　單款。

歸昌世　蘭竹扇面
　　金箋，水墨。
　　"甲寅初夏應陶翁老伯命，歸
昌世。"

楷字與習見者不類，印亦不
佳，畫竹亦不似。
　謝云僞。

滬1—1603
歸昌世　竹石扇面☆
　金箋，水墨。
　甲申花朝。

滬1—1610
☆歸昌世　蘭竹扇面
　金箋，水墨。
　爲啓揚作，言與古白爲友云。

歸昌世　竹石扇面☆
　金箋，水墨。
　仲廉上款。

滬1—0529
☆周臣　秋林閒語扇面
　金箋，水墨、設色。精。
　東邨周臣。

滬1—0912
☆陸治　蘆汀白鷺扇面
　金箋，設色。精。
　鈐"叔平"。

張鳳翼癸巳孟夏題，言不見包
山幾三十年，不勝山陽之感。
　畫簡淡，寥寥數筆。
　佳。

滬1—0883
陸治　花叢蛺蝶扇面☆
　金箋，設色。
　辛酉二月十八日過訪默川兄，
做錢舜舉……
　細碎。

滬1—0905
陸治　梨花春鳥扇面☆
　金箋，設色。
　題七絕詩。單款。
　畫板。

滬1—0902
☆陸治　蜀葵扇面
　紙本，設色。
　印款："陸氏叔平"、"陽城書
屋"白。
　周天球題，玉田上款。

滬1—0906
陸治　菊竹石扇面☆

金箋，水墨。
題五絶……"包山陸治並畫。"

滬1—0887
☆陸治　茶花水仙扇面
　金箋，設色。
　乙丑四月，陸治作。
　七十歲。
　真。

陸治　梅花扇面
　金箋，水墨。
　題七絶。"包山陸治。"
　偽，畫薄字滑。

滬1—0913
陸治　蘭花扇面☆
　金箋，設色。
　呂經（子介）、彭年次韻。陸
治題，亦題次韻。
　玄洲上款，或背面別有人畫，
均次其韻也。
　真而不精。

滬1—0910
☆陸治　雙鈎水仙扇面
　金箋，水墨。

自題七絶，單款。
又王毅祥題七絶。
真。

滬1—0901
陸治　秋海棠扇面☆
　金箋，設色。
　"包山陸治戲作。"

滬1—0870
陸治　梨花白燕扇面☆
　金箋，設色。
　"辛丑仲春，包山陸治。"

滬1—0874
☆陸治　倣黃筌花蝶扇面
　金箋，設色。精。
　"嘉靖癸卯五月十日，偶見黃
筌團扇妙絶，遂彷彿寫此，包山
陸治。"
　款字軟，不似？
　疑。

滬1—0897
陸治　月桂扇面☆
　金箋，水墨。
　印款。二題。

滬1—0908

☆陸治　碧桃鳴禽扇面

　金箋，設色。精。

　自題七絕："由來傾國是紅

顏……陸治作。"

　文彭題。

滬1—0909

陸治　鴛鴦扇面☆

　金箋，設色。

　"包山居士陸治。"

　下二印。

　原印款，添款，畫真。

　吳運嘉題，真。

滬1—0911

陸治　雙鵝扇面☆

　金箋，設色。

　自題七絕。

　真而不佳。

滬1—0898

陸治　杏花鴛鴦扇面☆

　金箋，設色。

　自題五言二句。

　真。

滬1—0877

☆陸治　花蝶扇面

　金箋，設色。

　"戊申春三月，包山陸治。"

　五十三歲。

文徵明　畫扇面册

滬1—0612

☆溪橋策蹇扇面

　金箋，設色。

　單款。

　細筆，工緻。

　或是真。

滬1—0554

☆連巒訪友扇面

　金箋，設色。

　"乙未三月寫，徵明。"

　舊倣。畫碎筆弱。

滬1—0572

☆柳溪游艇扇面

　金箋，設色。

　"壬子七月，徵明。"鈐"文徵

明印"。

　八十三歲。

　簡筆。

　佳。

滬1—0573

罷釣扇面 ☆

　金箋，設色。

　"嘉靖壬子秋日寫，徵明。"

　偽。畫板而不秀。

山水扇面

　金箋，水墨。

　徵明。

　粗筆，學梅道人。

　舊偽。

滬1—0609

倣梅道人山水扇面 ☆

　金箋，水墨。

　單款。

　粗筆，學梅道人一派。

山水扇面

　金箋，小青綠。

　印款。

　偽。

滬1—0605

秋在蘭舟扇面 ☆

　金箋，設色。

　自題五絶，單款，小楷。

　疑。畫薄。

　王寵題。王字疑。

滬1—0614

樹下停舟扇面 ☆

　金箋，設色。

　單款。

　似文嘉。

滬1—0576

☆虛亭遙眝扇面

　金箋，水墨。

　小楷題七絶："空江秋淨水浮

瀾……徵明畫並題，時年八十五。"

　半粗筆，倣吳鎮。

　詩中"眝"誤"眝"。

　疑。

滬1—0610

☆雲中山頂扇面

　金箋，水墨、設色。 精 。

　單款。

　倣米。

滬1—0613

携琴訪友扇面 ☆

　金箋，設色。

　單款。

　舊倣。

滬1—0604

雨村圖扇面 ☆

　金箋，水墨。

　徵明。

　粗筆。

　款劣。

滬1—0603
古木風煙扇面☆
　金箋，水墨。
　"徵明。"
　粗筆。
　似真。
山水扇面
　金箋，水墨。
　徵明。
　舊傚。
山水扇面
　金箋，水墨。
　自題"石梁宛轉……"
　書、畫均不真。
山水扇面
　金箋，小青綠。
　徵明。
　僞。
滬1—0583
漁舟曉泛扇面☆
　金箋，水墨。
　"戊午二月，徵明筆。"
　吳湖帆題，言八十九歲作。
　款真，畫是文嘉等代。
鬥鷄圖扇面
　金箋，水墨。
　舊畫加印。

☆蘭竹扇面
　金箋，水墨。
　印款。
　真。
　已印入扇面集。
滬1—0585
☆枯木竹石扇面
　金箋，水墨。
　戊午秋日，徵明戲筆。
　真。
雙鈎竹扇面
　金箋，水墨。
　"嘉靖辛卯春日，徵明。"
　畫佳，款有不似處。
　疑。
竹石雙檜扇面
　金箋，水墨。
　畫、款均弱。
　疑。
滬1—0606
秋葵扇面☆
　金箋，水墨。
　徵明。
　真？
☆蘭竹扇面
　金箋，水墨。
　徵明。

蘭竹扇面☆
　金箋，水墨。
　徵明。
枯木竹石扇面☆
　金箋，水墨。
　自題五絶。
　舊倣。

唐寅　山水扇面
　金箋，水墨、設色。
　晉昌唐寅。鈐"唐寅私印"。
　舊倣。

滬1—0672
☆唐寅　竹圖扇面
　金箋，水墨。
　醉筆淋漓寫竹枝……晉昌
唐寅。
　款小字。
　稍早年。
　真。

滬1—0671
☆唐寅　蜀葵扇面
　金箋，水墨。精。
　端陽風物最清嘉……
　真而佳。

滬1—0667
☆唐寅　牡丹扇面
　金箋，水墨。
　倚檻嬌無力……
　真。
　已印入冊。

滬1—0668
☆唐寅　南湖春水扇面
　金箋，水墨。精。
　"昨夜南湖春水生……唐寅寫
贈景璋□兄。"
　真。早年，尚未形成面貌時，
與《黃茅小景》畫、款有似處。

唐寅　柳陰喚渡扇面
　金箋，設色。
　偽。

唐寅　野磵春水扇面
　金箋，設色。
　偽。

唐寅　松蘿深逕扇面
　金箋，設色。
　松蘿深逕積蒼苔……
　明人舊倣。

唐寅　山水扇面
　　金箋，設色。
　　唐寅為白浮作。
　　有本之物，舊臨本。

周臣　畫扇面册
滬1—0525
☆松林小憩扇面
　　金箋，水墨。精。
　　東邨周臣。
　　法夏珪，少見。
　　精。
滬1—0533
☆倣倪疏林小亭扇面
　　金箋，設色。精。
　　東村周臣。
　　尖筆，罕見。
　　真而佳。
滬1—0528
☆松陰清話扇面
　　金箋，設色。
　　佳。
　　已印入扇册。
滬1—0527
☆松閣閒眺扇面
　　金箋，水墨。
　　"東村周臣。"

倣夏珪。
佳，然不如第一幅《松林小憩》。
虎丘三笑扇面
　　金箋，設色。
　　東村周臣。
　　敝。經改補，款、畫均加墨。
可惜，不能入。
滬1—0531
☆城關待曉扇面
　　金箋，設色。
　　東村周臣。
　　畫不佳，然是真。
滬1—0532
☆寒林激湍扇面
　　金箋，設色。精。
　　"東村周臣。"
　　有李、郭意，罕見。
　　真。
　　唐亦有此一路，當即是東村代
為之者。
滬1—0521
☆山齋論道扇面
　　金箋，水墨、設色。
　　"東村周臣。"
　　真而精。
滬1—0526
☆松溪水閣扇面

金箋，水墨。

"東村周臣。"

本色。

平平。

☆明佚名　觀瀑圖扇面

金箋，水墨。

無款。

畫樹石均稚弱瑣碎。

是明人，後人題爲東邨。

滬1—0524

☆周臣　松谷臨流扇面

金箋，水墨。

"東村周臣。"

款填墨。畫佳，構圖奇。

真。

陳淳　畫扇面册

滬1—0782

☆溪橋欲雨扇面

金箋，設色。

真。

已入扇册。

滬1—0760

☆水邊茅屋扇面

金箋，設色。

何處尋高隱……

真而佳。

滬1—0720

☆倣米雲山扇面

金箋，水墨。

戊戌秋日，衜復作於皆山樓。

真。

滬1—0764

☆坐看雲起扇面

金箋，水墨。

"行到水窮處……衜復。"

筆稍碎。

真。

滬1—0784

☆漁舟晚歸扇面

金箋，水墨。

道復作。

簡筆。

真。

滬1—0783

☆圓荷細菱扇面

金箋，水墨。

圓荷浮小葉，細菱落雜花。衜復。

真。

滬1—0761

☆平岡遠眺扇面

金箋，水墨。精。

道復作於葑溪舟中。

簡筆。

袁袠、彭年、岳岱、王正叔題。

真。

滬1—0759

☆水村扇面

金箋，水墨。

"道復。"

簡筆。

真。

滬1—0779

☆雲溪泊舟扇面

金箋，水墨。

道復。

真。

滬1—0770

☆採菱扇面

金箋，水墨。

衙復。

真。

滬1—0717

☆爲石橋作山水扇面

金箋，設色。精。

"此圖爲石橋先生作，今幾閱

歲矣。今日更見，漫書二絶于後并識。丁酉五月望，白陽山人陳衙復。"

滬1—0771

☆重湖細雨扇面

金箋，水墨。

東來城市遠，渺渺隔重湖……陳淳。

又一題，款不辨。

真。

滬1—0780

☆雲樹烟巒扇面

金箋，水墨、設色。精。

"衙復。"

佳。

滬1—0775

草閣停舟扇面

金箋，水墨。

道復。

滬1—0714

☆石壁雲生扇面

金箋，水墨。精。

題五絶："雲橫斷石壁……戊子夏季，白陽山人陳淳爲元大作。"

一九八五年十二月三十一日
上海博物館

陳淳　花卉扇面

滬1—0724

☆山茶水仙扇面

　　金箋，水墨。精。

　　"嘉靖己亥冬日，道復作於有斐堂。"鈐"復父氏"、"白易山人"均白。

　　真。

滬1—0763（《中國古代書畫目錄》爲0769）

湖石水仙扇面

　　金箋，水墨。

　　"衙復。"鈐"衙復"朱長、"白易山人"。

　　疑。

☆湖石花卉百合扇面

　　金箋，水墨。

　　題七絶"緑玉梢頭白玉錘……"陳淳爲事茗作。無印。

　　真。

滬1—0758

三清扇面

　　金箋，水墨。

　　畫梅花、水仙、山茶。

無款。鈐"淳父氏"、"白易山人"。

滬1—0772

☆梅花水仙扇面

　　金箋，設色。

　　題七絶"野人蹤跡在江鄉……長洲陳淳。"

　　真。敝。

滬1—0762

☆玉蘭扇面

　　金箋，設色。

　　"衙復。"鈐"白陽山人"白。

　　文徵明題《燈下賞玉蘭》七律詩。

　　真。

滬1—0774

☆海棠扇面

　　金箋，設色。精。

　　題七絶"名花婀娜醉東風……陳淳。"

　　題七絶："誰知太真睡未足……"款"寒翁"。鈐"水居"朱長。

　　題七絶："玉環曉起靚紅妝……南溟爲啓明高誼書。"

　　早年。

滬1—0765

☆玫瑰扇面

金箋，水墨。

"衜復。"鈐"衜復"白、"白陽山人"。迎首鈐"小白陽山"朱長。

晚年。

滬1—0768

☆松圖扇面

金箋，水墨。

"道復作。"鈐"陳氏道復"白。

晚年。

滬1—0769

☆松石水仙扇面

金箋，水墨。

"荒圃淑氣回……衜復。"鈐"陳氏道復"白。

晚年。

真。

滬1—0785

蘭花扇面☆

金箋，水墨。

"衜復。"鈐"陳氏道復"白。

不佳，花板款弱。

滬1—0767

松梅月扇面☆

金箋，水墨。

"疎影橫斜……暗香浮動……白陽山人。"鈐"陳淳之印"白方。

粗劣而真。

滬1—0781

☆菊石扇面

金箋，水墨。

"衜復。"鈐"復父氏"白方。

本色。

滬1—0776

☆梔子扇面

金箋，水墨。

"道復。"鈐"復父氏"白、"白易山人"朱。

有張則之印。

本色，晚年。

滬1—0766

☆玫瑰扇面

金箋，水墨。

題五絕："庭院日初長，玫瑰正堪頌……衜復。"鈐"復父氏"、"大姚村"迎首，朱長。

晚年款，畫頗工。

真。

滬1—0777

梔子扇面☆

金箋，水墨。

"瑤葩碧葉自參差……白陽山人陳淳。"

早年。爛。

壬寅題。

滬1—0712

☆水仙扇面

　金箋，設色。

　"甲戌，大姚陳道復。"無印。

　三十二歲。

　朱應登題："誰賦黃初洛水神……應登。"

　陳氏款細筆，無後來字特點。

王穀祥　畫扇面

滬1—1010

☆梅花扇面

　金箋，水墨。精。

　穀祥。鈐"酉室"、"禄之"。

　陸師道題。

　佳。

滬1—1015

☆雙勾蘭花扇面

　金箋，水墨。

　"穀祥戲墨。"

　佳。

滬1—1011

☆梅花水仙扇面

　金箋，水墨。

　自題五絕。没骨水仙。

　皇浦濂、皇甫冲、施霖題。

　真。

滬1—1009

☆桃花竹枝扇面

　金箋，水墨。精。

　自題五絕。

　没骨花，竹甚佳。

　文彭、黃姬水、文伯仁、文臺（文雲承印）題。

芙蓉扇面

　金箋，水墨。

　粗筆，無款。鈐"王禄之印"、"文選郎"。

　偽。

滬1—1007

☆秋葵扇面

　金箋，水墨。精。

　穀祥。鈐"酉室"。

　張鳳翼題五絕。

　佳。

滬1—1014

☆雙鈎水仙扇面

　金箋，水墨。

　"穀祥。"鈐"王禄之印"。

　工細，學趙孟堅。

滬1—0999

☆百合扇面

　金箋，水墨。

　壬寅五月八日爲魚叔寫，穀

祥。鈐"穀祥"圓朱。

嘉靖二十一年，四十二歲。

疑。

字不對，勾勒加墨。

梅花扇面

金箋，水墨。

嘉靖癸丑閏月，穀祥戲墨。

畫、款均劣，偽。

梅花水仙扇面

金箋，水墨。

西室王穀祥爲□□先生寫。

擦上款，無印。

款不佳，畫佳，疑填款。

滬1—1013

☆菊竹扇面

金箋，水墨。

自題五絕。又《庭訓》一題。

本色。

畫佳。

滬1—1008

海棠鳴禽扇面☆

金箋，設色。

穀祥。

工筆。

畫、款均偽。

滬1—1006

☆芳園雙雉扇面

金箋，設色。

題七絕："……持此芬芳瀟灑意，寄君披拂絕囂塵。穀祥。"

陸治題五絕"石畔花枝媚……"

細筆。

佳。

滬1—1005

☆玉蘭海棠扇面

金箋，設色。

題五絕："馥馥冰肌瑩……穀祥。"

真。

梅花扇面

金箋，水墨。

"梅蕊臘前破……穀祥。"

偽。

陸治　畫扇面

滬1—0907

☆鈴閣疏風扇面

金箋，設色。

題七絕："劍氣沉雲白晝陰……陸治。"

真。

滬1—0900

☆秋山黃葉扇面

金箋，設色。

題七絕"秋盡山空萬壑流……"
已印入扇册。

滬1—0904

☆草閣遠灘扇面

　　金箋，設色。

　　無款。鈐"包山子"白方。

　　禿筆畫。

　　真而佳。

滬1—0868

☆南屏萬壑圖扇面

　　金箋，設色。

　　"草閣新涼虛玉琴……癸巳長
夏，陸治作。"

　　真。

滬1—0903

☆高閣遠眺扇面

　　金箋，設色。

　　無款。鈐"陸氏叔平"、"陽城
書屋"白方。

　　佳。

滬1—0899

☆吳城夜月扇面

　　金箋，設色。

　　闔廬城外莫煙消……陸治。

　　許初題七絕，袁袠、文嘉題
七絕。

　　文嘉、陸治字不似，陸、許字

似一人書。

　　疑，畫劣。

山水扇面

　　金箋，設色。

　　包山陸治。

　　偽，片子。

山水扇面

　　金箋，青綠。

　　陸治。

　　偽劣。

滬1—0866

☆桃源圖扇面

　　金箋，設色。精。

　　"樹林深杳隔洪厓……壬辰春
日，陸治。"

　　真。

滬1—0867

☆澗閣晴雲扇面

　　金箋，青綠。

　　"嘉靖癸巳正月寫於有竹居，
陸治。"

　　筆稍粗，不雅。

　　疑。

滬1—0891

☆巖厓賞秋扇面

　　金箋，設色。精。

　　"黃葉疏林高世情……辛未夏

日畫并題，包山陸治。"

優於上幅，而畫風相似。

文嘉　畫扇面

滬1—0963

☆松屋雲泉扇面

金箋，設色。精。

"己亥七夕，休承作。"鈐"文嘉之印"、"文氏休承"。

四十九歲。

佳。

滬1—0966

山厓遊賞扇面☆

金箋，設色。

辛亥夏日，文嘉。

草率不佳。

滬1—0971

☆觀瀑圖扇面

金箋，淺絳色。

甲戌八月十二日，文嘉。鈐"休承"。

七十四歲。

佳。

山水扇面

金箋，設色。

文嘉畫。

疑僞。

已印入畫册。

滬1—0974

亭下讀書扇面☆

白紙本，水墨。

丁丑三月爲九我寫，文嘉。

淡墨禿筆。

疑。

滬1—0975

☆倣倪山水扇面

金箋，水墨。

戊寅秋日倣雲林先生筆，文嘉。鈐"文水道人"朱。

七十八歲。

疑。

滬1—0976

☆疎林亭子扇面

金箋，水墨。

"己卯六月，文嘉。"

七十九歲。

佳。

滬1—0992

☆後赤壁圖扇面

金箋，設色。

"仲子嘉補圖。"

真而佳。

滬1—0988

☆平岡茅屋扇面

金箋，水墨、淡設色。

"文嘉。"

簡筆倣倪。

真。

可證戌寅一開不妥。

山水扇面

金箋，水墨。

文嘉。

黄易題邊籤。

僞。

湖山放棹扇面☆

紙本，淺絳色。

文嘉。鈐"休承"。

真。

滬1—0994

水墨溪山扇面☆

金箋，水墨。

文嘉。鈐"休承"。

真而不佳。

滬1—0993

☆登高遠眺扇面

金箋，水墨。

"文嘉。"鈐"歸來堂印"。

真，佳。

滬1—0990

竹樹生秋扇面☆

金箋，水墨。

枯木竹石。題五絶："旅寓客堂幽……文嘉。"

似文徵明晚年倣梅道人者。

真，有用。

滬1—0991

枯木竹石扇面☆

紙本，水墨。

真。破碎。

疎樹遠山扇面

灑金箋，水墨。

無款，鈐二印。

畫似稍晚，有李流芳意。

疑。

滬1—0989

☆江南春扇面

紙本，設色。

沙魯、彭年、周天球、顧承忠題詩，均思溪上款。文嘉題和倪《江南春》二首。

畫不似，疑别一人畫，文等題。

滬1—0987

☆水村桃柳扇面

金箋，設色。精。

自書七古。又文彭題七古。

真而佳。

文彭、文嘉　書扇面册

滬1—0937
文彭　臨王帖扇面 ☆
　金箋。
　題云勝蘇黃。
　真。

滬1—0939
☆文彭　行書江南春詞扇
　金箋。
　蒼玉上款。
文彭　行書初夏風光好扇面 ☆
　金箋。
　真。

滬1—0921
☆文彭　臨蘭亭扇面
　金箋。
　嘉靖乙巳臨。
　四十八歲。

滬1—0932
☆文彭　五律詩扇面
　金箋。
　"華林滿芳景，洛陽……文彭
書。"
　佳。

文彭　七律詩扇面 ☆
　金箋。
　"白門吏隱已三年……文彭。"
　真。

文彭　行書七律詩扇面 ☆
　金箋。
文彭　七律詩扇面 ☆
　金箋。
　"春日鶯啼修竹林……"
文彭　行書五律詩扇面 ☆
　金箋。
　真而劣。

滬1—0970
☆文嘉　行書梅花賦扇面
　金箋。
　甲子三月十日，茂苑文嘉書。
　佳。

滬1—0997
☆文嘉　行書石湖絕句詩扇面
　金箋。
　佳。

文嘉　行書桃花莊釣魚詩扇面 ☆
　金箋。
　萍逢得故友……
　佳。

滬1—0998
文嘉　行書徐龍灣還朝詩扇面 ☆
　金箋。

滬1—0995
文嘉　行書七律詩扇面 ☆
　金箋。

滬1—1041
☆文伯仁　行書登昆山翠微閣作
等二首扇面
　金箋。
　九成上款。
　真。

沈周　水邊閒步扇面
　金箋，水墨。
　一步復一步，山邊與水邊。他
人莫訝我，閒便是神仙。沈周。
　款佳。

沈周　江岸獨釣扇面
　金箋，水墨。
　題七律"借釣藏名我已知……"
　畫敝，款描過。

滬1—0397
沈周　路轉山迴扇面☆
　紙本，設色。
　路轉山迴又一程……
　款描過。

滬1—0394
☆沈周　掛蘭扇面
　金箋，水墨、設色。小扇。精。

余既爲廷用畫圖與詩，及二年
矣。今日廷用復持至僧寓……且
言得挂蘭一本，許以見惠，並志
於此，以爲左契，"弘治己酉歲四
月望，沈周重題"。
　精。

沈周　山水扇面
　金箋，設色。
　僞。

沈周　扁舟載鶴扇面
　紙本，水墨。
　漠漠水田臨澤國……
　舊倣。

沈周　野意蕭森扇面
　紙本，水墨。
　山木半落葉……
　舊倣。

沈周　芙蓉扇面
　金箋，水墨。
　江上新紅染素秋……沈周。
　字濃墨，劣；畫有似處。
　舊摹本。

沈周　山水圖扇面
金箋，設色。
沈周。
偽。

沈周　白雲晚山圖扇面
金箋，設色。
粗筆。
舊做。

滬1—2013
☆陳洪綬　水仙靈芝扇面
金箋，設色。精。
洪綬爲緯翁老祖台。
真而佳。

☆陳洪綬　古梅修篁扇面
金箋，水墨。
洪綬寫於溪山草閣。
老禿筆。
佳。

☆陳洪綬　雙鈎竹石扇面
金箋，設色。精。
洪綬。
佳。
已印入扇册。

滬1—2020
☆陳洪綬　竹石扇面
金箋，水墨。
洪綬倣與可似若翁居士清教。
佳。

陳洪綬　竹圖扇面☆
金箋，水墨。
洪綬寫似渭永詞長兄教政。
真而不佳。

滬1—2027
☆陳洪綬　古梅扇面
金箋，水墨。
"老遲洪綬畫於静者居。"
真。

☆陳洪綬　梅竹扇面
金箋，水墨。
單款。
佳。

陳洪綬　竹石扇面☆
金箋，水墨。
"洪綬。"鈐"蓮子"朱方。
真。

滬1—2015
☆陳洪綬　古木竹石扇面
　　金箋，水墨。精。
　　"洪綬爲子久道盟兄做元人。"

陳洪綬　竹石扇面☆
　　金箋，水墨。
　　洪綬似克老社兄。

滬1—2029
☆陳洪綬　梅竹石扇面
　　金箋，水墨。
　　"老遲洪綬畫。"
　　禿筆。

☆陳洪綬　竹石扇面
　　紙本，水墨。
　　"洪綬。"
　　早年。
　　佳。

陳洪綬　畫扇面冊
滬1—2030
☆問道圖扇面
　　金箋，設色。精。
　　老遲洪綬畫於護蘭書屋。

滬1—1991
☆抱琴採梅扇面
　　金箋，設色。
　　"己丑春日爲石友大辭宗清
教，洪綬。"
　　五十二歲。
　　疑。晚年？
　　書、字均弱，綫不能控制。病
中？字亦失態。

滬1—2012
☆人物故實扇面
　　金箋，設色。
　　洪綬。
　　真而佳。

滬1—2032
☆蕉陰讀書扇面
　　金箋，設色。
　　"洪綬。"
　　中年。

滬1—1992
☆秋遊圖扇面
　　金箋，設色。
　　"庚寅秋，老蓮洪綬畫於眠雲
法堂。"
　　五十三歲，死前三年。
　　禿筆、尖筆兼用。
　　真而佳。

滬1—2025

☆爲周臣畫山水扇面

　　金箋，設色。

　　"洪綬畫似周臣社弟清教。"

　　細筆。

　　中早年。

滬1—2031

☆雲山策杖扇面

　　金箋，設色。

　　款：洪綬。朱印同。

　　老年禿筆。

　　已印入。

滬1—2026

☆秋山會友扇面

　　金箋，設色。精。

　　"洪綬爲周臣社弟清教。"

　　與上幅同時畫。

　　細筆。

滬1—1989

☆林壑泉聲扇面

　　金箋，水墨。

　　"洪綬寫於借園，時甲戌秋九
月雨中。"

　　三十七歲。

　　粗筆，細字書款。

　　真。

滬1—2033

☆獨往圖扇面

　　金箋，設色。

　　"洪綬畫。"

　　細筆方折，有似崔子忠處，疑
早年。樹似。

滬1—2024

☆松林對話扇面

　　金箋，設色。

　　"洪綬。"

　　樹似而石變體，松佳。

　　中早年?

滬1—2034

廬江垂釣扇面☆

　　金箋，設色。

　　"洪綬畫於靜遠樓。"

　　真而不佳。

滬1—2014

☆水邊蘭若扇面

　　金箋，設色。

　　雲門僧悔洪綬。鈐"悔"。

　　擦去第二行上款。

　　禿筆。

　　佳。

滬1—1794

☆藍瑛　水閣延秋扇面

金箋，設色。精。

癸酉初夏，藍瑛畫。

佳，工細已極。

一九八六年一月二日
上海博物館

滬1—1833
☆藍瑛　爲正翁作山水扇面
　金箋，設色。
　"己亥蒲月畫似正翁老祖台玄
粲，西湖山民藍瑛。"

滬1—1791
☆藍瑛　爲若升畫山水扇面
　紙本，設色。
　己巳。做大癡臨溪書屋畫法，
爲若升辭丈……

滬1—1788
藍瑛　水閣對話扇面☆
　金箋，設色。
　"庚申秋仲畫於斗山之玉衡
堂，藍瑛。"

滬1—1807
藍瑛　臨溪讀書扇面☆
　金箋，水墨。
　壬午秋日畫於邘上草堂。
　法梅道人。

本色。
平平。

藍瑛　秋景山水扇面
　金箋，設色。
　"丁酉夏仲畫於米山堂，蜨叟
藍瑛。"
　謝云可疑。

滬1—1808
☆藍瑛　爲青來作山水扇面
　金箋，水墨。
　"癸未春暮畫於紫山山莊，爲
青來世兄。蜨叟藍瑛。"
　粗筆，有似王鐸處，怪。

滬1—1822
☆藍瑛　爲子琛作山水扇面
　金箋，水墨。
　壬辰。
　粗筆。
　六十八歲。

滬1—1787
☆藍瑛　爲晉侯作山水扇面
　金箋，水墨。
　"泰昌元年長至日，爲晉侯先

生做梅道人畫法，錢唐藍瑛。"
　三十六歲。

滬1—1821
藍瑛　做梅道人山水扇面☆
　金箋，水墨。
　"梅花道人之法，於西湖浪花
菴作，壬辰午月朔，藍瑛。"

滬1—1812
☆藍瑛　做馬遠十二水之一扇面
　金箋，設色。
　自題言馬遠水在王季重家……
爲子琛畫。"丙戌仲夏，弟藍瑛。"
　款泐，畫尚全。

滬1—1806
☆藍瑛　做趙承旨山水扇面
　金箋，設色。
　丙戌秋仲法趙承旨畫於當湖舟
次……
　六十二歲。

滬1—1829
☆藍瑛　爲鳳翁作山水扇面
　金箋，設色。
　"丁酉春王做李唐畫似鳳翁老

詞長壽，蟭叟藍瑛。

滬1—1816
藍瑛　做范寬寒山秋霽扇面
　金箋，設色。
　庚寅，相翁上款。
　六十六歲。

滬1—1811
☆藍瑛　寒林晚鴉扇面
　金箋，設色。
　乙酉秋日。
　佳。

滬1—1796
☆藍瑛　爲水可畫山水扇面
　金箋，設色。
　甲戌，法李唐，水可上款。
　佳。

滬1—1852
☆藍瑛　蕉夢圖扇面
　金箋，設色。
　"似圻生辭兄正，藍瑛。"

滬1—1789
☆藍瑛　爲仲言作山水扇面

金箋，設色。精。

"丙寅冬暮，畫似仲言正之，
藍瑛。"

做山樵，可見老蓮來源。

滬1—1814
☆藍瑛　爲際明做梅道人山水
扇面
金箋，水墨。
戊子，際明上款。

滬1—1798
☆藍瑛　做趙松雪梅花仕女扇面
金箋，設色。精。
丙子夏仲法趙松雪畫，藍瑛。
已印入大扇册。

滬1—1824
藍瑛　秋水長橋扇面
金箋，設色。
癸巳秋日……"研農藍瑛。"
六十九歲。

滬1—1846
☆藍瑛　做王維江天暮雪扇面
金箋，設色。精。
"江天暮雪。法王摩詰畫於深

柳堂中，蜨叟藍瑛。"

滬1—1790
藍瑛　柱石圖扇面
金箋，設色。
"柱石圖。崇禎元年上元前二日，
畫上太徵翁老公祖，外民藍瑛。"
四十四歲。

滬1—1845
藍瑛　古樹歸鴉扇面☆
金箋，設色。
粗劣。

滬1—1849
藍瑛　做一峯山水扇面☆
金箋，設色。
祇生辭兄，"蜨叟藍瑛"。

滬1—1832
☆藍瑛　爲正公作山水扇面
金箋，設色。
"戊戌春，法王叔明畫似正公
世兄正，蜨叟藍瑛。"
七十四歲。
一般。

滬1—1797
☆藍瑛　荷鄉小景扇面
　金箋，青綠。
　"甲戌夏仲畫於荷鄉，藍瑛。"
　五十歲。
　工緻，佳。

藍瑛　山水扇面☆
　金箋，設色。
　則王叔明畫於大雲閣，似夢得
辭兄。

滬1—1848
☆藍瑛　爲簡齋做王維山水扇面
　金箋，設色。
　"法王摩詰長江飛雪卷，畫上
簡齋劉大司農玄粲，藍瑛。"
　細筆，早年，樹石面貌已具。

滬1—1633
☆李流芳　山水扇面
　金箋，設色。
　"壬戌夏，爲子陶兄畫，流芳。"
　真。

滬1—1638
☆李流芳　做小米山水扇面

金箋，設色。
　"乙丑夏日做小米筆意，李流
芳。"
　佳。

滬1—1624
☆李流芳　船窗兀傲扇面
　金箋，水墨。
　壬子十月同孟陽、方回、子與
泛舟斷橋……爲子與作。
　早年。

滬1—1623
☆李流芳　隔墻塔影扇面
　金箋，設色。
　"辛亥三月雙橋舟中，畫似無
□三兄，李流芳。"
　竹外山低塔，藤間院隔橋。

滬1—1640
☆李流芳　做子久山水扇面
　金箋，水墨。
　"乙丑秋日做子久筆意，李流
芳。"
　真，與第二幅款同。

滬1—1625
☆李流芳　流水繞林扇面
　　金箋，水墨。
　　"乙卯秋日，李流芳。"
　　本色，碎筆。

滬1—1648
☆李流芳　芳樹幽亭扇面
　　金箋，水墨。
　　丁卯夏日畫。
　　碎筆。
　　晚年。

滬1—1653
☆李流芳　倣大癡山水扇面
　　金箋，設色。
　　丁卯秋日倣大癡道人筆，李流芳。

滬1—1654
☆李流芳　山亭清境扇面
　　金箋，水墨。
　　"戊辰春日，李流芳。"
　　本色，秃筆。

滬1—1639
李流芳　山居圖扇面☆
　　金箋，水墨。

　　"乙丑秋日，李流芳。"
　　秃粗筆，有倣梅道人處。

滬1—1647
李流芳　清溪山色扇面☆
　　金箋，水墨。
　　"丁卯夏日，李流芳。"
　　晚年。
　　真。

滬1—1652
李流芳　倣吳仲圭山水扇面
　　金箋，水墨。
　　丁卯秋日倣吳仲圭。

滬1—1651
李流芳　疏樹遥岑扇面
　　金箋，水墨。
　　"丁卯杪秋畫，李流芳。"

滬1—1629
☆李流芳　王維詩意扇面
　　金箋，水墨。
　　"泉聲咽危石，日色……庚申
冬日爲子有兄寫意，流芳。"

滬1—1642

☆李流芳　倣黃子久秋山圖扇面

　金箋，設色。精。

　　"倣黃子久秋山圖。乙丑冬日
在檀園蘿墅，李流芳。"

滬1—1622

☆李流芳　倣米山水扇面

　金箋，水墨。小扇。

　雨景山水。"丙午冬日作，流芳。"

　三十二歲。

董其昌　山水扇册

滬1—1407

倣高克恭山水扇面

　紙本，水墨。

　玄宰寫高尚書筆意。

　畫平平。

　疑。

滬1—1339

☆水閣圖扇面

　紙本，設色。

　己亥秋畫，玄宰。

　四十五歲。

　細筆，畫房屋頗工。

　似趙左？

滬1—1370

☆夜山圖扇面

　紙本，水墨。

　丁卯六月寫夜山圖，玄宰。

　七十三歲。

　真。

滬1—1380

☆爲伏生作山水扇面

　金箋，水墨。

　丙子四月朔，伏生兄過訪，畫此
以贈。

　三十二歲。

　真。

滬1—1402

☆倣子久山水扇面

　金箋，水墨。

　倣子久筆意，玄宰。

　畫真，款劣，然是真。

滬1—1399

山川出雲扇面

　金箋，水墨。

　天降時雨，山川出雲。玄宰畫。

　舊倣。松江？

滬1—1354

☆夕陽秋影扇面

　金箋，水墨。

　……戊午八月武林香月堂寫，

玄宰。

　六十四歲。

　款似眉公，畫似晚年，然無秀氣。

　疑。

滬1—1406

秋樹山村扇面

　金箋，水墨。

　"董玄宰畫。"

　疑舊倣。

滬1--1361

☆深谷幽獨扇面

　金箋，水墨。精。

　"……玄宰寫，辛酉初夏天馬

山舟中識。"

　六十七歲。

　學董巨。

　佳。

滬1—1405

茂林幽徑扇面

　金箋，水墨。

　玄宰寫。

　筆細碎而構圖散。

　疑？

滬1—1349

☆崑山道中扇面

　金箋，水墨。精。

　"丙辰十月晦，寫崑山道中所

見，玄宰。"

　六十二歲。

　筆尖細。

　陳眉公題。

　簡潔清秀，佳作。

滬1—1404

水繞山迴扇面☆

　金箋，水墨。

　"董玄宰。"

　筆稍禿，無俊爽意。

　疑舊倣。

山水扇面

　金箋，水墨。

　"玄宰。"

　偽。

樹石雲山扇面

　金箋，水墨。

　"玄宰畫。"

　禿筆，法高房山。

　偽。

滬1—1403

☆子久筆意山水扇面

　金箋，水墨。

　董玄宰寫子久筆意。

　真。

秋山紅樹扇面

　金箋，水墨。

"戊辰秋，玄宰寫。"

款似眉公。

畫有似處，然不無可疑，綫條生硬。

倣米山水扇面

　金箋，水墨。

　"雲藏神女館，雨散楚王宮。玄宰畫米家山。"

　偽。

滬1—1411

倣關仝山水扇面☆

　金箋，水墨。

　董玄宰倣關仝筆。

　舊倣。

滬1—1409

☆倣趙令穰山水扇面

　金箋，設色。

　"董玄宰。"

　筆碎，似松江倣，前部石尤似松江。

　疑。

滬1—1341

贈新宇山水扇面☆

　金箋，水墨。

　"癸卯秋日，畫贈新宇丈，玄宰。"

　典型松江。

已印入扇冊。

滬1—1401

☆倣子久山水扇面

　金箋，水墨。

　"倣黃子久筆意，玄宰。"

　似真。

滬1—1410

☆秋山積翠扇面

　金箋，大著色。精。

　玄宰寫。

　已印入扇冊。

滬1—1408

☆倣梅花庵主山水扇面

　金箋，水墨。

　"倣梅花庵主筆意，玄宰。"

　大筆頭。

　舊倣。

滬1—1400

☆山居圖扇面

　金箋，水墨。精。

　"董玄宰寫山居圖。"

　"此公初上第筆也。神廟壬午癸未間，公讀書太原公家，其所畫山水皆規倣北宋，設色精工，後稍沓拖。偶在茂桓館中觀二少作，敬書其後。燧。"

　書、畫已是本來面貌，而筆下

稍輕飄。

滬1—1369

☆倣米山水扇面

金箋，水墨。

"錢胤君五歲好予畫山水，以此贈之。丁卯三月望，玄宰。"

倣。

滬1—1360

☆倣米山水扇面

金箋，水墨。

"米家山。庚申冬日，玄宰畫。"

僞。

丁雲鵬　畫扇面册

基本學文，無文氏筆意者皆有疑。

滬1—1252

春深臺閣扇面☆

金箋，水墨。

"己亥春日寫上賓庭先生，丁雲鵬。"

五十三歲。

倣山樵。

佳。

滬1—1243

☆秋山圖扇面

金箋，設色。

"乙酉冬日寫，雲鵬。"

學細筆文，又似倪。

佳。

滬1—1247

☆爲肇元寫山水扇面

金箋，設色。精。

"己丑春日爲肇元兄寫，雲鵬。"

法王蒙，與第一開相似而佳。

滬1—1255

☆羅浮花月扇面

紙本，設色。

辛丑八月二十有四日寫於歸鶴軒……

細筆學文。

已印入大册。

滬1—1254

☆春郊走馬扇面

紙本，設色。

"辛丑八月寫於歸鶴軒，爲幼裁太史，雲鵬。"

細筆。與上幅同一人。

字有文意。

滬1—1253

☆濟川舟楫扇面

紙本，設色。

"己亥春日寫似賓庭先生，雲鵬。"與第一開同。

細看字與三、四幅細筆仍是一

人名款之字。

滬1—1257

☆蘭亭修禊圖扇面

　　紙本，青綠。

　　"辛亥夏日寫于溪上園，雲鵬。"

　　學文。

　　佳。

滬1　1251

☆仙居圖扇面

　　紙本，設色。

　　"仙居圖。戊戌中秋爲知忍兄寫，雲鵬。"

　　做山樵。

滬1—1246

☆雪釣圖扇面

　　紙本，設色。

　　戊子冬日坐雪作，雲鵬。

　　學文雪景。

　　真。

山水扇面

　　紙本，水墨。

　　"乙未仲冬之望爲知忍六兄寫，雲鵬。"

　　畫禿筆，變體。

　　疑。

滬1—1262

湖山幽躅扇面☆

　　紙本，設色。

　　印款。

　　有汪季青藏印。

　　學文簡潔一派。

　　早年。

滬1—1244

☆濯足扇面

　　紙木，設色。

　　"丁亥臘月念三日，丁雲鵬寫。"

　　學細筆文。款字亦學文。

　　疑是早年。

　　佳。

滬1—1249

☆竹亭遠山扇面

　　紙本，設色。

　　"壬辰七月望日寫，雲鵬。"

　　做倪。

　　禿筆款，字形不似。

　　墨死黑而字板。疑？

　　再看，畫尚佳而舊。

滬1—1248

☆幽徑尋幽扇面

　　紙本，設色。

　　"庚寅夏日寫，丁雲鵬。"

　　款與上幅同。

　　寫文法梅道人一類。

滬1—1261

☆渡橋水色扇面

　紙本，設色。

　印款，與《湖山幽躅》印同。

　法文。佳。淡雅，淡墨淺色。

滬1—1241

☆調鸚圖扇面

　紙本，設色。精。

　"調鸚圖。戊寅冬仲，寫上
□□徵君，雲鵬。"

　抹上款。

　三十二歲。

　工筆仕女。

　佳。

滬1—1242

☆桃源圖扇面

　金箋，設色。精。

　"壬午春日爲純吾尊叔寫，雲
鵬。"

　三十六歲。

　倣文。佳。

滬1—1250

☆宮閣瓊筵扇面

　紙本，設色。

　"宮閣粧僛杏，瓊筵弄綺梅。
丙申夏六月戲寫於溪上園，聖華
居士雲鵬識。"

　六十歲。

　學文。

滬1—1245

☆梅竹山禽扇面

　金箋，設色。

　"戊子閏六月之晦，爲汝翼先
生寫，丁雲鵬。"

一九八六年一月三日
上海博物館

程嘉燧　畫扇面册

滬1—1482

☆候潮圖扇面

　金箋，設色。

　候潮圖。壬申八月，孟陽畫於虞山秋水閣。鈐"孟陽"朱方、小。

　細筆。

　六十八歲。

　真。

滬1—1487

☆籬邊秋水扇面

　金箋，水墨。

　乙亥十二月，孟陽畫於巴城舟次。

　七十一歲。

滬1—1495

☆送別圖扇面

　金箋，水墨。

　"去馬嘶春草……己卯春，孟陽畫。"

　七十五歲。

　真。

滬1—1502

☆策蹇圖扇面

　金箋，水墨。

　癸未伏日，孟陽畫。

　畫一人騎驢。

　七十九歲。

　真而劣。

滬1—1475

☆風江夜泊扇面

　金箋，設色。

　"乙丑五月在昭慶僧舍畫風江夜泊，寫舊詩留別巽之兄。燧。"

　六十一歲。

　字似晚年，而時在天啓。

滬1—1490

☆柳湖游艇扇面

　金箋，設色。

　"崇禎丁丑秋七月，孟陽畫。"

　七十三歲。

滬1—1470

☆爲孟約做李長蘅山水扇面

　金箋，設色。

　"頃觀長蘅西湖諸畫扇，不覺自失。雨中試作此，差亦簡勁，不審孟約以爲何如。甲寅五月朔，程嘉燧。"

　五十歲。

　畫學李流芳。

　早年。

滬1—1478

☆樂遊原圖扇面

　　金箋，設色。精。

　　"樂遊原圖。崇禎二年八月，孟陽製。"

　　六十五歲。

　　疑。

滬1—1479

倣趙松雪人馬扇面☆

　　金箋，設色。

　　"崇禎二年九月，孟陽爲趙松雪人馬。"畫松下一騎。

　　真，本色。

　　據此可證上幅之僞。

滬1—1494

風江吹笛圖扇面☆

　　金箋，水墨。

　　"己卯春，孟陽作風江吹笛圖。"鈐"孟陽"朱方。

　　真。

滬1—1489

☆爲平仲作山水扇面

　　紙本，水墨。

　　"丙子夏五月，孟陽爲平仲兄畫。"鈐"孟陽"朱。

　　七十二歲。

　　印同上幅。

有似李流芳處。

滬1—1485

☆爲懋功作雪景扇面

　　紙本，水墨。

　　"甲戌仲夏懋功過西齋，坐雨爲作雪景，孟陽。"

　　七十歲。

　　真。

滬1—1484

雪景扇面☆

　　紙本，水墨。

　　崇禎六年六月朔，孟陽畫。

　　六十九歲。

　　款佳，畫劣甚。

滬1—1507

尋梅圖扇面☆

　　紙本，水墨。

　　"孟陽作。"

　　簡筆。

　　真。

滬1—1477

☆杜甫詩意圖扇面

　　金箋，設色。

　　"戊辰重九，孟陽爲履祥作於青溪僧舍。"前書杜詩"萬里悲秋常作客"一首。

六十四歲。

畫佳。

滬1—1504

☆倣元人筆意扇面

　金箋，水墨。

　"四月過太倉，觀王遜之家畫册，自後數摹想元人筆，以此知逸品之難也。燧。"

　真。

滬1—1505

泛舟訪友扇面☆

　金箋，水墨。

　"程孟陽。"鈐"孟陽"朱方。

　真，晚年筆。

滬1—1468

爲仲和畫山水扇面

　金箋，水墨。

　己酉，孟陽畫仲和兄扇。鈐"程嘉燧印"白方。

　四十五歲。

　法小米。

滬1—1467

牧放圖扇面☆

　金箋，水墨。

　"己酉三月，程孟陽畫於次醉閣。"鈐"程嘉燧"白方。

　四十五歲。

滬1—1506

☆虎丘松月試茶圖扇面

　金箋，水墨。精。

　虎丘松月試茶圖。孟陽爲克父丈作。

　又題"生公石作白公堤……嘉燧又書小詩發笑"。

　真而佳。

滬1—1481

☆倣倪山水扇面

　金箋，水墨。

　"暇日偶作此，寄延甫，勿謂老人太簡也。庚午冬，孟陽。"

　六十六歲。

　真。

滬1—1480

☆橫斜疏影扇面

　金箋，水墨。

　"庚午二月，孟陽爲行秋四兄畫。"鈐"孟陽"朱方。

　六十六歲。

　印同前畫而小。

　真。

滬1—1469

爲三泉作山水扇面☆

　金箋，設色。

　"甲寅春爲三泉兄贈行作，程

嘉燧。"

五十歲。

真。

滬1—1483

☆雨景山水扇面

金箋，設色。

"壬申冬，孟陽畫於虞山耦耕堂。"

六十八歲。

真而劣，款對。

滬1—1472

☆灞亭柳色扇面

金箋，設色。

"戊午七月畫，中秋後一日題醉太平。"鈐"孟陽"、"程嘉燧印"。

五十四歲。

真。

戴菊圖扇面

金箋，設色。

戊寅仲秋畫，孟陽，年七十有四。鈐"嘉遂"。

僞。

滬1—1492

☆倣王孟端山水扇面

金箋，水墨。

"戊寅，孟陽作王孟端筆。"

七十四歲。

真。

滬1—1499

桐陰納涼扇面☆

金箋，水墨。

"崇禎十二年夏六月過爾韜滋德堂，爲倣龍眠居士作，孟陽。"

七十五歲。

真。

石濤　山水扇面

二十一片，無精者，雖真者亦平平，或次品，或污暗失神。

滬1—3191

☆爲衷老作山水扇面

紙本，水墨。

衷老上款。

或早年。

疑。

滬1—3144

☆爲蒼牧作山水扇面

紙本，設色。

"丙戌夏日爲蒼牧道兄博教，零丁老人極。"

六十七歲。

乾擦。

真。

滬1—3195

☆桃花扇面

　紙本，設色。

　"花飛六出不勝嬌……清湘大滌子極。"

　偽。

滬1—3134

☆烟斷匡廬扇面

　紙本，設色。

　庚辰。

秋日與文野公談四十年前與客坐匡廬，觀巨舟湖頭如一葉……今忽憶拈出斷烟中也。大滌子濟。

六十一歲。（謝定石濤生年爲庚辰，據此計算）

滬1—3192

☆爲岱瞻作山水扇面

　紙本，設色。

　"……夏日雨中爲岱瞻先生正，大滌子。"

　有大風堂印。

滬1—3189

☆爲西玉作山水扇面

　紙本，水墨。

　……偶爲西玉道兄正，濟。

滬1—3194

☆烟雲山色扇面

紙本，設色。精。

　"冬日爲思老長兄，大滌子濟。"

　真，細筆。

滬1—3193

柳岸泛舟扇面☆

　紙本，水墨。

　植公道翁正……

　粗濁。

　偽。

滬1—3197

☆溪邊茅屋扇面

　紙本，設色。

　"溪邊茅屋……松山年道兄正，大滌子極。"

　禿筆，字亦粗重。

　真。

滬1—3196

☆峰峭摩天扇面

　紙本，設色。

　"峰峭摩天餘翡翠……爲扶老年道翁正之，大滌子極寫。"

　禿筆。

　真。

滬1—3188

世掌絲綸扇面☆

　紙本，設色。

　"世掌絲綸。放下絲綸且看

山……"隸書。鈐"鈍""根"白。

舊倣。

滬1—3190

☆梅竹石圖扇面

紙本，水墨。精。

前長題。爲廷老世兄作，"清湘老人濟大滌子。"

細筆。

尚佳。

滬1—3135

☆江岸望山扇面

紙本，水墨。

"辛巳上元後一日爲□□老兄博教，清湘大滌子濟。"

抹上款。

真，平平，稍碎。

滬1—3198

☆蘆汀泊舟扇面

紙本，水墨。

"孔老年道翁博教，大滌子。"

舊摹。

疑。

滬1—3186

山林秋色扇面☆

紙本，設色。

"鳴老年先生博教，大滌子

極。"秃筆。鈐"癡絕"朱長。

舊倣。

滬1—3145

☆爲遠聞作山水扇面

紙本，設色。精。

"遠聞世道兄博笑，大滌子極，丁亥。"

已印入扇册。

滬1—3187

☆山居賞秋扇面

紙本，設色。

水有清音得者寸心是……元凱上款。

前脱"山"字。

字圓潤，然工緻拘謹過甚。

疑。

滬1—3119

☆山水扇面

紙本，水墨。

"此扇昨年癸酉初夏……拈筆作倪黃焦墨法……清湘瞎尊者元濟。"

舊倣。畫鬆，用筆飄。

山水扇面

紙本，設色。

"……甲辰初夏雨窗讀老人廣陵竹枝辭十一，録爲與白道翁文

長博教，一枝石乾耕心艸堂。"鈐
"鈍""根"。

據款只二十五歲，而款、畫
是晚年，耕心艸堂亦是晚年名。
蓋是後人雜做者。勞、徐堅云是
真。鈍根印與真者不合。

資。

滬1—3143

☆端午即景扇面

紙本，設色。

"……爲聖玫年先生正。丙戌
端午日，清湘大滌子若極耕心草
堂。"

六十七歲。

真。

滬1—3142

☆粗筆山水扇面

紙本，水墨。

"麄筆頭，大圈子……乙酉秋
八月，大滌子極。"

六十六歲。

粗筆。

真。

錢穀　畫扇面冊

十四片。内《惠山送別》一片
贈陸師道者爲精品。

滬1—1070

☆喬木清流扇面

金箋，設色。

"喬木萬餘株，清流貫其中"，
篆書。鈐"錢穀"朱方。

真。

滬1—1056

☆法界香林扇面

金箋，水墨。

"癸亥夏四月五日，壽寧省玄上
人法號處林，爲作此圖，錢穀。"

五十六歲。

彭年題七絶。

真。

滬1—1057

☆曲水流觴扇面

紙本，水墨。

"甲子八月朔，錢穀。"

五十七歲。

真而劣。

滬1—1061

倣夏珪山水扇面☆

金箋，水墨。

"丁丑秋日倣夏圭筆意，錢穀。"

偽，款滑。

滬1—1054

☆倣雲林先生江南春扇面

紙本，水墨、設色。

丁巳。

五十歲。

字法文，尚無自家習氣。是早年?

年五十，則可疑矣。

滬1—1063

☆剪燭夜話扇面

金箋，設色。

戊寅春正月作

七十一歲。

畫尚可，款劣。

滬1—1059

☆江行雨泊扇面

紙本，設色。

江行雨泊青山港，爲景郊兄同舟作此。癸酉五月望，錢穀。

六十六歲。

真。

石湖春曉扇面

金箋，設色。

"石湖春曉。庚午冬日，錢穀。"

畫尚可，款滑。

疑。

雲山扇面☆

金箋，設色。

單款。

似白陽倣米。

真。

滬1—1052

☆碧浪放舟扇面

紙本，淡墨。

"碧浪湖中春水生……"挖上款。"五湖儀部詩意，就題二十八字。癸丑三月，錢穀。"

四十六歲。

早年，筆筆學文，甚文秀。

滬1—1068

☆善卷洞圖扇面

金箋，設色。精。

"近遊善卷山洞，寫奉樗仙尊丈請教，後學錢穀。"

爲謝時臣畫。

佳。

滬1—1067

看山扇面☆

灑金箋，設色。

單款。

禿筆無神，疑舊倣。

滬1—1050

☆惠山送別扇面

金箋，設色。精。

"去年惠麓酌泉時……去夏五月於此送玄洲長兄北上，留連竟

日，壁間題名宛然在目，不勝悵
怏，遂成此詩，并圖小景奉寄遠
懷。錢穀。"
　　工筆。
　　玄洲即陸師道。送陸北行也。
　　佳。
滬1—1055
☆江上扁舟扇面
　　金箋，設色。
　　庚申夏日作，錢穀。
　　五十三歲。
　　真。

張宏　畫扇面册
滬1—1680
梅花扇面
　　金箋，水墨。
　　丁卯。
　　五十一歲。
滬1—1681
騎驢圖扇面
　　金箋，設色。
　　己巳秋日，寫爲肩我。
　　五十三歲。
滬1—1682
倣大癡山水扇面
　　金箋，設色。

"庚午冬日倣大癡筆意，張宏。"
　　五十四歲。
滬1—1683
☆萬山喬木扇面
　　金箋，設色。
　　"辛未冬月寫，張宏。"
　　五十五歲。
滬1—1684
秋樹山村扇面
　　金箋，設色。
　　"壬申二月寫，張宏。"
　　五十六歲。
　　本色。
滬1—1686
山寺停舟扇面
　　金箋，設色。
　　"壬申四月二日，吳門張宏。"
　　五十六歲。
滬1—1687
松閣聽泉扇面
　　金箋，設色。
　　"壬申秋日寫於晚翠樓，張宏。"
　　五十六歲。
　　劣，疑僞。
滬1—1689
☆晚浦歸帆扇面
　　金箋，設色。

甲戌秋日。

五十八歲。

滬1—1701

☆柳溪捕魚扇面

　金箋，水墨。

　辛卯秋日。

　七十五歲。

滬1—1693

虎橋月夜扇面☆

　金箋，設色。

　庚辰中秋，衡字上款。

　六十四歲。

滬1—1702

春耕圖扇面☆

　金箋，設色。

　壬辰春日。

　七十六歲。

文伯仁　畫扇面册

　十二片。

滬1—1038

倣郭熙山水扇面☆

　金箋，設色。

　五峰文伯仁，倣郭熙。

　真。

滬1—1020

☆杜甫詩意圖扇面

金箋，重設色。精。

嘉靖壬子初夏……絕壁過雲開錦繡。

五十一歲。

疏鬆，細筆。

山水扇面

　金箋，設色。

　"嘉靖辛酉，文伯仁。"

　似文。疑偽，款不對。

滬1—1037

☆前赤壁圖扇面

　金箋，設色。精。

　無紀年。

　彭年書《前賦》，無款。鈐"隆池山樵"白方。

滬1—1027

☆後赤壁圖扇面

　金箋，設色。精。

　隆慶庚午秋日，五峰山人文伯仁。

　六十五歲。

　彭年書《賦》，"辛未暮春修禊日，隆池山樵彭年書。"蠅頭小楷。

滬1—1021

☆清波煙樹扇面

　金箋，設色。精。

　清波函玉浸長空……嘉靖

戊午。

　五十七歲。

滬1—1040

☆溪山垂釣扇面☆

　金箋，設色。

　無紀年。

　粗筆。

滬1—1035

倣米雲山扇面☆

　金箋，設色。

　五峰文伯仁寫。

滬1—1036

村樹江天扇面☆

　金箋，設色。

　印款。

　不似。畫陳煥之流。

山水扇面

　金箋，水墨、設色。

　"五峰文伯仁。"

　僞。

滬1—1031

遠水歸帆扇面☆

　紙本，設色。

　"萬曆戊寅孟春作，五峰文伯仁。"

　七十七歲。

　畫平薄而粗。

　僞。

滬1—1039

雲山扇面☆

　紙本，設色。

　"五峰文伯仁寫。"

一九八六年一月四日
上海博物館
（扇面二級品）

孫克弘　畫扇

滬1—1180

☆芙蓉竹枝圖

　金箋，設色。

　亭亭湖上花……克弘。鈐“孫允執氏”白方。

　雙鈎竹。

　佳。

滬1—1181

☆桃花圖

　金箋，設色。 精 。

　“點點桃花雨……克弘。”

　鈐“漢陽太守”白方，“漢”作“𣲙”。

滬1—1177

水邊芙蓉圖☆

　金箋，設色。

　“夏日爲鳳峰親丈寫，克弘。”鈐“漢陽太守”。

　畫糊而劣，疑不真。

　“漢陽太守”印，“漢”作“𣲙”，與上幅“𣲙”不同。

滬1—1154

☆梅竹圖

　金箋，水墨。

　戊辰季秋，孫克弘爲太史文石翁寫。印不辨。

　三十六歲。

　小楷特精，畫亦佳。

滬1—1179

竹菊圖☆

　金箋，設色。

　“雨暗黃花節，霜明白鴈秋。雪居弘。”

　鈐“漢陽太守”白，同第二扇。

　粗率，然是真。

滬1—1167

牡丹圖☆

　金箋，水墨。

　“戊申秋日寫，克弘。”

　鈐“漢陽太守”白，同第二扇。

　七十六歲。

滬1—1168

臨水梅竹圖

　金箋，水墨。

　“己酉秋日寫，克弘。”

　“漢陽太守”白方，與上扇不同。

　七十七歲。

滬1—1178

☆朱竹圖

　　金箋。

　　冬日爲晨生兄寫，克弘。

滬1—1183

☆荷花圖

　　金箋，設色。

　　"初夏日龍川寫。"鈐"允執"
朱方。

　　疑。

滬1—1176

☆山茶竹枝圖

　　金箋，水墨。

　　山雪忽滿天……克弘。

　　粗筆。

滬1—1164

☆菊竹石圖

　　金箋，水墨。

　　"庚子夏爲鳳麓丈寫，克弘。"

　　鈐"漢陽太守"，同第二扇。

　　六十八歲。

滬1—1165

☆梅竹圖

　　金箋，水墨。

　　丙午夏日寫，克弘。鈐"漢陽
太守"白。

　　七十四歲。

滬1—1162

☆水仙山茶圖

　　金箋，設色。

　　雪中山茶。

　　壬辰春日寫，克弘。

　　四十歲。

　　畫板，然是真。

水邊梅石圖☆

　　金箋，水墨。

　　秋日寫。

周之冕　扇册

滬1—1316

☆螳螂柳蟬圖

　　金箋，設色。精。

　　單款。

　　朱治登隸書題七絶。

　　工筆畫螳螂捕蟬，過於板。

　　疑。

滬1—1298

☆梅花圖

　　金箋，設色。

　　汝南周之冕。

　　禿筆蒼勁。

　　真而佳。

滬1—1312

☆梨花白燕圖

金箋，設色。

單款。鈐"之冕私印"、"周氏服卿"均白方。

沒骨。

畫不如上二幅，單弱。

偽。

滬1—1307

☆海棠白燕圖

金箋，設色。

單款。

工筆板滯，雙鈎。

偽。

滬1—1277

☆鵪鶉圖

金箋，設色。

"萬曆丙子冬日寫，周之冕。"

鈐"服卿氏"白。

過於板。

疑。

落花紫燕圖

金箋，設色。

戊寅春日閑録並寫意。

畫極薄，字弱。

疑。

滬1—1301

☆芙蓉秋禽圖

金箋，設色。

單款。

沒骨寫意。

滬1—1280

☆蓼塘鵁鶄圖

金箋，設色。

"庚寅二月寫，之冕。"

劣。

滬1—1302

☆豆莢秋蟲圖

金箋，設色。精

周之冕戲作。

沒骨。

郭秉詹題五絶。

似清人。

疑。

滬1—1309

鵪鶉蝴蝶圖☆

金箋，設色。

"周之冕。"

滬1—1308

牽牛竹禽圖☆

金箋，設色。

"吳郡汝南周之冕。"

滬1—1283

☆桃花蝦戲圖

金箋，設色。

"壬辰春日，周之冕。"

沒骨。

滬1—1281

☆芭蕉竹石圖

金箋，水墨。

辛卯夏日戲墨，周之冕。

粗筆。

似真。

滬1—1282

花蝶圖☆

金箋，設色。

辛卯秋日，周之冕。

滬1—1307

海棠春燕圖

金箋，設色。

單款。

工細。

偽。

滬1—1300

芙蓉蝴蝶圖☆

金箋，設色。

汝南周之冕。

款動過，描墨？添款？

畫尚可。

桂花圖

金箋，設色。

"吳門周之冕作。"

沒骨。

畫薄。

偽。

滬1—1306

海棠山禽圖☆

金箋，設色。

單款。

沒骨。

不佳。

滬1—1317

蓼花鶺鴒圖☆

金箋，設色。

汝南周之冕爲懷竹兄寫。

真。

滬1—1290

☆梅禽圖

金箋，設色。

"辛丑冬日寫，汝南周之冕。"

沒骨。

偽。

滬1—1303

☆桃柳雙燕圖

金箋，設色。

"汝南周之冕。"

滬1—1310

☆山茶梅禽圖

金箋，設色。精。

"周之冕。"鈐"之冕"朱方、"周氏服卿"白方。

沈咸、朱治登、陸士仁題。

滬1—1319

☆蘭花茉莉圖

金箋，設色。

"周之冕寫似服所先生。"鈐"之冕"、"周氏服卿"。

真。

滬1—1305

爲叔真寫梅禽圖☆

紙本，設色。

汝南周之冕爲叔真兄寫。

僞。

周之冕　扇册

滬1—1304

☆柳塘睡鴨圖

金箋，設色。

小楷款，"淡黄楊柳帶棲鴉。周之冕寫"。

佳。

滬1—1294

爲惺初作池塘鴛鴦圖☆

金箋，設色、水墨。

萬曆辛丑冬日寫爲惺初老先生。

稍粗筆。

真。

滬1—1313

☆集禽圖

金箋，設色。精。

單款。

工筆。

佳。

滬1—1285

☆秋塘水禽圖

金箋，設色。

"己亥秋日，周之冕爲君理先生寫。"

畫粗率而真。

滬1—1318

☆蘆雁圖

金箋，設色。

汝南周之冕。

筆碎。

疑。

滬1—1315

☆楊柳棲鴉圖

金箋，設色。

嫩緑池塘藏睡鴨……

有文意。

真而佳。

滬1—1278
柳橋鴛鴦圖☆
　　金箋，設色。
　　丙戌秋日寫。
　　真而不佳。

滬1—1279
☆飛鴛拒霜圖
　　金箋，設色。
　　丙戌秋暮寫，周之冕。
　　真。

滬1—1314
溪岸花柳圖☆
　　金箋，設色。
　　"周之冕寫。"
　　筆粗而無章法。
　　疑。

滬1—1284
☆白鷺殘荷圖
　　金箋，設色。
　　"戊戌夏日寫，周之冕。"
　　真。

石橋野鳧圖
　　金箋，設色。
　　"癸巳九月寫，周之冕。"
　　畫薄，仍是文家氣息。
　　疑倣？

滬1—1299
☆池畔鴨欄圖
　　金箋，設色。
　　池畔花深鬥鴨欄……周之冕寫
似澄翁先生。
　　粗筆。
　　改上款。
　　真。
　　真者用筆蒼勁，有文家筆意，
無過於工細者。此册真者多。以此
例之，前册真者恐只三數幅耳。

王鑑　山水扇面
滬1—2352
☆倣巨然山水圖
　　紙本，水墨。
　　"倣巨然筆法似心齋老年台
正，王鑑。"鈐"鑑"。
　　王石谷代。墨法稍差，皴筆
不活。王鑑畫巨然皴多有波動之
態，此無之。

滬1—2298
☆倣大癡浮煙遠岫圖
　　紙本，設色。精。
　　"爲令午老親翁，時庚子九
秋，倣大癡浮煙遠岫，王鑑。"

六十三歲。

佳。

滬1—2343

☆秋壑山居圖

紙本，設色。精。

乙卯夏日畫似顥翁老世台先生政，弟王鑑。

七十八歲。

倣大癡。贈王顥菴者。

佳。

滬1—2305

☆倣巨然山水圖

紙本，水墨。精。

"癸卯花朝倣巨然筆似隆吳詞兄，王鑑。"

六十六歲。

淡墨。

佳。

滬1—2317

倣子久山水圖☆

紙本，水墨。

戊申春初倣子久筆，王鑑。

七十一歲。

代筆？

滬1—2318

☆倣唐白雲蕭寺圖

紙本，設色。精。

"時戊申三月望後二日畫於染香菴之紫藤花下，王鑑。"

七十一歲。

前題孫少宰藏唐伯虎倣李唐白雲蕭寺，因倣之云云。

滬1—2347

☆倣趙令穰清夏雲山圖

紙本，設色。精。

"丁巳春日倣趙令穰筆似在震詞兄正，王鑑。"

八十歲。

滬1—2338

☆溪亭山色圖

紙本，設色。

"癸丑冬日倣梅花菴主溪亭山色似雨老年詞翁，王鑑。"

七十六歲。

偽。

王翬　山水扇面

深柳讀書堂圖

紙本，設色。

"癸亥初冬畫似晨暉詞道兄，石谷王翬。"

五十二歲。

畫弱而間有晚年筆。

偽。

楊柳昏黃圖

　　紙本，設色。

　　楊柳昏黃曉西月……用惠崇法寫唐人詩意。芝翁上款，款：琴川王翬。

滬1—2908

☆倣元人小景圖

　　紙木，水墨。

　　癸未長至後一日倣元人，甲申又題贈芳翁。

　　七十二歲作。

　　真，本色。

滬1—2876

☆倣李唐關山秋霽圖

　　金箋，設色。精。

　　"壬戌端易後一日，爲文翁先生倣李唐關山秋霽圖，石谷王翬。"

　　五十一歲。

　　佳，皴法簡净。

滬1—2862

☆倣大癡秋山圖

　　紙本，設色。

　　"壬子十一月八日舟次龍坡，倣大癡秋山圖意奉贈遜翁有道先生，後學王翬。"

　　四十一歲。

　　疑。款不對，學歐，字方。

滬1—2911

山川出雲圖☆

　　紙本，設色。

　　甲申三月，芳翁上款。

　　七十三歲。

　　真，無神。

滬1—2962

☆倣唐棣山水圖

　　紙本，水墨。精。

　　"學唐子華'月明千里故人來'詩意呈青翁老先生，王翬。"

　　學李郭者。

　　約三十以内。

　　重要。

滬1—2914

江干七樹圖☆

　　紙本，設色。

　　乙酉。

　　真而不佳。

滬1—2917

☆倣米雲山圖

　　紙本，水墨。

　　題五段，末乙酉長至後三日寄贈明渠。

　　真。

滬1—2930

松壑觀泉圖☆

紙本，設色。

庚寅九秋奉祝硯翁老先生六十榮壽，海虞王翬，時年七十有九。

代筆，自署款。

滬1—2896

☆倣巨然山水圖

紙本，水墨。精。

"己卯冬日倣巨然筆意呈子孚先生清玩，王翬。"

六十八歲。

滬1—2907

倣惠崇水村圖☆

紙本，設色。

癸未十月朔，請正元賡先生。

七十二歲。

倣巨然山水圖

金箋，水墨。

"癸亥冬日倣巨然筆請正東白先生，石谷王翬。"

五十二歲。

疑。

王原祁　扇册

滬1—3248

☆溪山亭子圖

紙本，水墨。

"甲戌初秋訪蘅翁……寫雲林

溪山亭子大意請正，王原祁。"

五十三歲。

贈青來山水圖

紙本，設色。

己巳，倣趙承旨筆意似青來姪丈正，王原祁。

四十八歲。

字、畫與下幅庚午、丙寅、丁卯諸作均不同，是舊偽？

滬1—3244

☆倣山樵山水圖

紙本，設色。精。

"庚午春日爲衣聞年親翁倣黃鶴山樵筆并正，王原祁。"

四十九歲。

書、畫已出現自家面貌。

佳。

滬1—3239

☆倣子久山水圖

紙本，設色。

"辛亥花朝三叔父大人命畫，呈教政，姪原祁。"

三十歲。

疑真。

與下幅辛亥贈集老山水款字全同，是真。尚無本家面貌。

滬1—3251

☆倣趙孟頫山水圖

　紙本，設色。

　"……己卯秋日往武林舟次，徐子司民強余作此，因寫其意，麓臺祁。"前題倣趙《鵲華》、《水邨》意。

　五十八歲。

滬1—3243

☆倣山樵筆意圖

　紙本，水墨。精。

　康熙丁卯七月，六吉上款。

　四十六歲。

　已出現本家面目，字亦然。

　佳。

滬1—3242

☆倣大癡山水圖

　紙本，設色。

　丙寅小春倣大癡筆意似君祥詞兄。

　四十五歲。

滬1—3241

☆倣惠崇筆意圖

　紙本，設色。

　楊柳鳴蜩綠暗，荷花落日紅稀。辛酉清和，懸著長兄屬筆倣惠崇寫詩意，弟王原祁。

　四十歲。

　真。

滬1—3246

☆倣大癡山水圖

　紙本，設色。

　"辛未初秋倣大癡筆似登老年翁先生正，王原祁。"

　五十歲。

　畫薄而亂。

　可疑。

滬1—3240

☆倣子久山水圖

　紙本，水墨。精。

　"辛亥春日倣子久筆意，似集老道世兄正，婁水弟王原祁。"

　三十歲。

　真。

滬1—3270

☆倣倪黃山水圖

　紙本，設色。

　"己丑端陽前一日寫設色倪黃於雙藤書屋，麓臺祁。"

　晚年本色。

　佳。

華嵒　扇册

滬1—3554

柳陰放牧圖 ☆

紙本，設色。

"癸丑春三月，新羅山人寫於維揚舟次。"

五十二歲。

工細。

疑。樹不似，款弱。

滬1—3618

☆竹禽圖

紙本，設色。

好鳥息幽柯……新羅山人寫於解弢館。

晚年佳作。

滬1—3563

☆好鳥和鳴圖

紙本，設色。精。

好鳥和鳴，載飛載止。壬戌夏日，新羅山人寫於小松閣并題句。

六十一歲。

滬1—3619

☆紅葉畫眉圖

紙本，設色。精。

"新聲變曲，奇韻橫逸……嵒載筆擬黃筌法。"

極工緻。

真而精。

已印入扇册。

惲壽平　扇册

虛齋藏，每開前有自書扇，編單號。

滬1—3015

☆桃柳圖

紙本，設色。

癸丑暮春之初，壽平擬宋人。

四十一歲。

自對題。

黃晞、方亨咸、楊大鶴題。

真。

滬1—3062

☆游魚圖

紙本，設色。

用劉寀落花游魚圖意，爲賢文老道兄鑒之，南田壽平。"

對題薛瑶。又自題，稚仙上款，在一扇上。

疑。字太軟，畫魚及桃花劣。

滬1—3059

香林紫雪圖 ☆

紙本，設色。

香林紫雪。白雲溪外史壽平。

五十二歲以後。

唐宇肩爲磻溪題，真。

恽字不佳，然藤花色流潤。

對題臨各家書，真。

滬1—3056

木瓜花圖☆

紙本，設色。

"美人却扇熏香坐，火鳳珍珠壓翠翹。甌香散人壽平。"

對題：明曇、吳蒙、□鼇、恽格。

早年。

真而不佳。

滬1—3035

☆櫻桃圖

紙本，設色。

"丙寅夏四月臨宋人舊本并題，南田壽平。"

自對題，瞿亭上款。

疑。字滯，畫色亦滯，櫻桃紅色燥而滯。

滬1—3055

天中麗景圖

紙本，設色。

"蒲葉翠堪把……天中麗景，雅老道翁清供。南田壽平。"

對題自臨帖。

滬1—3057

石榴圖

紙本，設色。

"……珠榴圖，並録石田舊句爲星老年翁兆，南田弟壽平。"

自對題，癸丑。

畫、款劣。

滬1—3010

☆野草雜英圖

紙本，設色。

"半園先生屬畫野草雜英，戲爲圖呈笑。己酉夏五，東園草衣客壽平。"前七律。

三十七歲。

又一題。

自對題，顓菴太史上款。

真。字甚佳，畫平平。

滬1—3008

☆吉祥杵圖

紙本，設色。

"吉祥杵圖。此即桔梗花也，息緯齋中新植此……戲留其影。丙午初秋，園客壽平識。"

三十四歲。

對題，二老年翁上款，書《法書要録》。

真。

滬1—3061

菊花圖☆

紙本，設色。

"長至後九日題，南田惲壽平。"

對題，己未款。

字已甚劣，印佳。

疑。

滬1—3019

☆行書臨帖

紙本。

丙辰。

四十四歲。

字已劣，而真（大字劣，而小字必真）。

滬1—3063

錦石秋華圖☆

紙本，設色。

"錦石秋華。彤老道兄清賞，壽平。"

滬1—3065

☆三友圖

紙本，設色。精。

臘梅、天竺、羅漢松。

秉後凋之德，發貞素之華，惟茲三友，庶幾歲寒之選矣。似景文表兄，壽平。

四十左右。

對題，乙卯。

四十三歲。

臘梅瓣有透明感，甚佳。

真。

一九八六年一月六日
上海博物館
（一級品扇面）

唐寅　扇册

十六開。

虛齋藏。

凡汪僞劣者全然無涉，僞造者。

竹林僧話圖

　金箋，水墨。

　"吳趨唐寅。"畫竹林一僧一老人對談。

　僞。

江深草閣圖

　金箋，設色。

　"五月江深草閣寒。唐寅畫。"

　倣本。畫有似處而弱，款劣甚。

松下閒坐圖

　金箋，設色。

　"唐寅畫。"畫松下二老人對坐。

　僞劣。

觀瀑圖

　金箋，設色。

　"唐寅。"鈐"學圃堂印"。

　畫水畔一人觀瀑，童子侍。

舊摹本。畫無筆，大效果似而樹石皴法筆觸全無。有本之物，似中年筆意。

滬1—0666

☆山居圖

　金箋，水墨、淡設色。精。

　題七律："紅樹黃茅野老家……唐寅。"鈐"唐子畏"朱方、小、"禪僊"白長。

　畫是東村一路而雅。

　真而佳。

　第一次扇册已印入。

山水圖

　金箋，設色。

　"正德庚辰春日，晉昌唐寅畫。"

　僞劣。是年五十一，而畫是早年風格，必僞。

　已印入第一次扇册。

臨流圖

　金箋，水墨。

　"吳趨唐寅。"畫一人坐水邊看流泉。

　錢俸、吳鍵、潘九鵬題。錢、潘似一人書。

　畫頗雅，而筆稚弱。款劣。

　舊倣。

山水圖

金箋，水墨。

謝却塵勞上野居……唐寅寫意。鈐"禪僊"白長、"唐子畏"朱。

迎首鈐"南京解元"朱長，小，右側"夢墨亭"朱長，大。

畫薄而頗多似處，款字微方硬，疑稍早？

疑真。

山水圖

金箋，水墨。

"正德戊辰七月，晉昌唐寅畫。"畫一人坐高岡上觀雲。

倣本。筆稚款弱。

山水圖

金箋，設色。

"吳趨唐寅。"鈐"伯虎"朱方。

款偽。畫緣崖山徑、遠水流雲，構圖似而筆弱。

舊臨本。

行旅圖

金箋，水墨、設色。

"吳趨唐寅。"鈐"唐子畏"。

畫一老人沿溪而坐，童子抱琴過橋而來。

偽。

臨流對話圖

金箋，水墨、設色。

畫松下一人臨窗讀書，又一人眠於水閣。單款。

偽劣。

山水圖

金箋，設色。

題五絕："窗白鳥聲曉……""晉昌唐寅。"

偽劣。

滬1—0669

☆後溪圖

金箋，水墨。

"後溪圖。唐寅。"鈐"唐子畏"朱方，小。

"乙酉濠上欽遵"題五絕，鈐"守之"朱方。

"□□終日痼煙霞……（七律）枝山爲後溪書。"

畫是周臣一路，與第八開同。

真。

梅花圖

金箋，水墨。

"唐寅寫意。"

倣。畫過細而筆弱，款字滯。

滬1—0639

☆竹圖

金箋，水墨。精。

書"夢見"等詩。"絕句十二

首，皆張打油語也，子言乃謂其
能道意中語，故錄似之。時正德
辛巳九月登高日書於學圃堂，晉
昌唐寅。"

五十二歲。

右下有"唐寅戲筆"，是畫款。

有"長"字白方印，謝云是項
子長。

字方，楷書。

文徵明　畫扇册

十六開。

虛齋藏。

一級品。

前赤壁賦圖

　　金箋，設色。

　　辛丑三月既望，七十二。小
楷書《賦》。

　　畫細而糊，同時倣。

後赤壁賦圖

　　金箋，設色。

　　書前賦後二十日，實四月七
日也，復書此以試老眼。

　　畫佳於上扇，而字稍弱。

　　二扇均同時人倣製。

山谷奔流圖

　　金箋，水墨。

"嘉靖辛亥五月廿又一日，
徵明筆。"

八十二歲。

倣梅道人一路。

舊倣。

江南春圖

　　金箋，設色。

　　書《江南春》詞。

　　又彭年題詩。

　　舊偽。

遠浦歸帆圖

　　金箋，水墨。

　　徵明。

　　粗筆學吳鎮一路。

　　舊偽。

滬1—0548

☆滄浪濯足圖

　　金箋，設色。

　　"滄浪濯足。嘉靖癸未四月，
徵明製。"

　　五十四歲。

　　真。

　　畫穩而不秀，細思仍是倣本。

溪橋雙驥圖

　　金箋，設色。

　　嘉靖丙申三月十又二日，徵
明寫。

舊倣。

吳淞草堂圖

　　金箋，設色。

　　"嘉靖甲午小春寫於玉蘭堂之南牖，徵明。"

　　題七律：望望吳淞江水流……

　　工細。

　　僞。

滬1—0608

☆桐山圖

　　金箋，設色。

　　疎桐棻棻碧陰涼……徵明爲桐山畫并題。

　　真，早年。

古柏竹石圖

　　金箋，水墨。

　　"徵明戲筆。"

　　舊倣，粗濁不秀。

扶杖過橋圖

　　金箋，水墨。

　　"徵明。"

　　水墨粗筆，倣梅道人一派。

　　倣。

滬1—547

☆松巖高士圖

　　金箋，小青緑。精。

　　"辛巳五月，徵明。"

五十二歲。

　　細筆。

　　有可疑。

　　纖細而不秀，筆下無俊爽氣，僞本之佳者。

水閣江風圖

　　金箋，設色。

　　徵明。"明"作"明"。

　　畫石佳，樹弱。

　　畫尚可，款可疑。

　　倣。

桐下閒吟圖

　　金箋，水墨。

　　徵明。"明"作"明"。

　　有汪季青藏印。

　　舊僞。

扁舟濯足圖

　　金箋，設色。

　　"徵明。"

　　似文嘉。

滬1—0615

☆蘆江橫笛

　　金箋，設色。

　　"徵明。"

　　稍佳。姑以爲真，俟再詳考。

仇英　扇册

十六開。

龐氏藏。

一級品。

滬1—0839

☆煮茶圖

　金箋，設色。精。

　仇英實父爲小洛先生寫。鈐"仇氏寶父"朱方。

　至精之品。

雁圖

　金箋，水墨。

　"仇英實父倣徐熙筆。"

　僞劣。

乞巧圖

　金箋，設色。

　"仇英製。"

　彭年題。

　僞劣。

山水樓閣圖

　金箋，設色。

　仇英實父製。

　僞劣。

滬1—0835

☆採菱圖

　金箋，設色。精。

　"仇英實父。"鈐"實父"朱、"仇英"白。

真而佳。風格異於前。

滬1—0831

☆江岸停琴圖

　金箋，設色。精。

　印款，"仇英"、"實父"。

　真而佳。

蕭翼賺蘭亭圖

　金箋，設色。

　僞。

白鷳圖

　金箋，設色。

　"仇英實父製。"

　僞。

人騎圖

　金箋，設色。

　題："宣皇勤政慕陶唐……仇英實父製。"

　僞劣。

滬1—0838

☆琴書高隱圖

　金箋，設色。精。

　"仇英實父製。"鈐"十州"葫蘆。

　佳品。

採蓮圖

　金箋，設色。

　仇英實父製。

　僞。

滬1—0832

☆松下眠琴圖

　　金箋，設色。精。

　　"仇英實父。"鈐"實父"朱方。

　　十嶽山人題五絕。

　　玉臺史瓠川宗訓爲古塘先生
題。鈐"伯昭氏"。

　　真。

山水圖

　　"嘉靖戊申春二月，實父仇英。"
隸書。

　　僞。

滌硯圖

　　金箋，設色。

　　實父仇英製。鈐"十州"葫蘆。

　　畫硬板，人物劣。

　　舊僞。

滬1—0837

☆眠琴賞月圖

　　金箋，設色。

　　"仇英實父爲景溪先生製。"鈐
"仇氏實父"朱方。

　　粗筆。

　　畫不佳而真。

滬1—0833

☆松溪洗硯圖

　　金箋，設色。

　　"仇英實父董製。"

　　細筆，軟筆。

　　疑。

　　僞。

沈周　扇冊

　　十六開。

　　龐氏藏。

　　一級品。

爲伯駿畫山水圖

　　金箋，設色。

　　一步復一步……辛卯爲伯駿
賢姪繪便面並綴小詩，沈周。

　　僞。

摹荆浩山水圖

　　紙本，設色。

　　見荆浩小筆山水，摹於便面，
沈周。

　　僞劣。

溪亭浣暑圖

　　金箋，水墨。

　　"溪亭不著暑……沈周。"
五絕。

　　筆碎，字滑而下筆重。

　　舊倣。

爲存一作山水圖

　　金箋，設色。

翠壁丹崖淡夕曛。弘治丙辰
清和……沈周。
　偽。
疎樹西風圖
　金箋，設色。
　題六言四句："疎樹西風落
葉……沈周。"
　字極瘦長，畫劣。
　舊偽。
山水圖
　金箋，設色。
　"落日下平川，歸人争渡喧。
沈周。"
　偽劣。
滬1—0398
☆緑陰亭子圖
　金箋，重設色。
　緑陰亭子不須風……沈周。
　字不佳，畫板。
　張袞題真。
　當時偽本。
秋溪獨游圖
　金箋，設色。
　茅屋清虛甚……沈周。
　偽。

滬1—0395
☆看山聽水圖
　金箋，設色。
　題七絶：秋風吹鬢雪斑斑……
沈周。
　字差。
　朱存理題七絶。
　偽。有本之物。
柳陰觀魚圖
　金箋，設色。
　綬帶垂楊下……沈周。
　偽。
滬1—0358
☆落花圖
　金箋，設色。
　癸亥三月，沈周。
　畫薄款滑。
　偽。
☆夜游波静圖
　金箋，水墨，精。
　夜游同白日……和孫先生夜泛
韻，即書其扇。沈周。
　孫一元五律，唐寅五律，□應
祥五律。
　真。
滬1—0399
☆樹杪小亭圖

金箋，水墨。

題五絕：樹杪一亭小……沈周
爲義升畫並題。

錢仁夫和韻，五絕。

粗筆。

真。

夕陽送客圖

金箋，水墨。

題六言：叢篠含風瑟瑟……

“元玉遠扣竹居，爲作扇頭小
景以贈，愧不能副其情之至也。
沈周。”

僞劣。

滬1—0396

☆携杖尋幽圖

金箋，水墨。精。

題七絕：“溪亭不到春將半……
沈周。”

“許卯爲彦恕兄次”，前七絕。

“吳鎮爲彦恕先生次”，前七絕。

陶云僞。

真。

山水圖

金箋，水墨。

“沈周。”

滬1—0005

☆西魏佚名　書禮無量壽佛求生
彼國文卷

白麻紙本。

大統十七年歲次辛未五月六日
抄訖。

字佳。

滬1—0006

☆北周佚名　書大般涅槃經第
九卷

硬黃。

“建德二年歲次癸巳正月十五
日清信弟子大都督吐知勤明發
心……敬造大涅槃大品，並雜經
等……”

首殘。三十一行，行十七字。

滬1—0010

☆張昌文　書妙法蓮華經第五卷

硬黃。

儀鳳二年二月十三日，羣書手
張昌文寫。

首殘。二十八行，十七字。用
紙二十張。

字佳。

滬1—0007

☆翟遷　書妙法蓮華經第三卷

　硬黃。

　"大唐顯慶四年，菩薩戒弟子翟遷謹造。"

　首殘。

　字一般。

滬1—0003

☆王相高　書維摩經卷

　白麻紙，硬黃。精。

　"麟嘉五年六月九日，王相高寫竟，疏拙，見者莫笑也。"

　後涼呂光麟嘉五年（393）。

　背面小字書經。

一九八六年一月七日
上海博物館

滬1—0008
☆孫爽　書妙法蓮華經第二卷
"上元三年四月十九日，祕書省楷書孫爽寫。"
……
"使朝散大夫守尚舍奉御閻玄道監。"
首殘。三十行。四紙。

滬1—0009
☆公孫仁約　書妙法蓮華經第三卷
"上元二年十月廿三日，門下省羣書手公孫仁約寫。"
用麻紙十九張。
裝潢手解集。
……
使朝散大夫守尚舍奉御閻玄道監。"
首殘。

滬1—0011
☆索洪範　書金剛波若波羅密經卷

黃紙本。稍鬆。
開元二年二月二十三日，弟子索洪範奉爲聖主七代父母、見存父母及諸親法界衆生敬造金剛般若經七卷、多心經七卷。

滬1—0012
☆王崇藝、張嗣瓌　書大般涅槃經第卅卷
紙厚而鬆，黃色淺。
"大唐天寶六載三月廿二日優婆夷普賢奉爲二親及己身敬寫涅槃經一部，經生燉煌郡上柱國王崇藝、上柱國張嗣瓌等寫。"

滬1—0004
☆惠襲　書法華經文外義卷
黃麻紙本。
首殘。三十四行，三十至三十一字。密行小行書。
末書："法華經文外義一卷。大統十一年歲次乙丑九月廿一日，比丘惠襲於法海寺寫訖，流通末代不絕也。"

滬1—0020
☆大佛名經第六卷

前一重彩畫坐佛，硬黃紙上畫。
本經白麻紙。字劣而大。

"敬寫大佛名經貳佰捌拾捌
卷，伏願城隍安泰，百姓康寧，
府主尚書曹公己躬永壽，繼紹長
年，合宅枝羅，常然慶吉。於時
大梁貞明陸年歲次庚辰伍月拾伍
日記。"

滬1—0681
☆王守仁　手札冊
紙本。十四開。
久臥山中帖☆
　　泉可老先生大人執事。
　　真。
病臥四月帖☆
　　純甫道契兄文侍。
執書者二三人帖☆
　　首尾均殘。
☆老父書來帖
　　郡公梁老大人上款。
☆家君書來帖
　　郡伯梁先生上款。

滬1—0680
☆王守仁　尺牘冊
淡黃色紙。尺牘本身八開。

寧賊之起帖
　　致守忠等。
祖母之痛帖
　　守忠侍御賢弟道契。
投劾徑去帖
　　守忠侍御大人。
高士奇跋，言寄朱筆號思齋字
守忠，山陰白洋人，曾受教於干
云云。康熙壬申跋。
高又一小字跋。
乾隆壬子阮元跋。

滬1—1598
☆楊漣等　東林五君子遺墨冊
紙本。尺牘本身十開。
楊漣長安人爲二魏報仇帖
　　黃紙，綠格。
　　真而佳。字有似牧齋處。
周順昌鄒殷二兄帖
　　字圓轉。
周順昌屢承厚意帖
　　宇傳老弟上款。
魏大中文起奉勞帖
　　雲衢長史上款。
繆昌期時有感慨帖
　　異度上款。
周宗建佳菜種種帖

存翁大兄上款。

彭紹升跋，汪縉、蔣士銓、羅
有高跋。

滬1—1773

☆黃道周　尺牘册

紙本。十二開。

大滌山中帖

　廿三日富春舟中，弟道周頓
　首頓首。

　佳，文亦妙。

早早結局帖

　莊丈上款。

痛極無緣趨晤帖

　喬年翁。

雲日當開江河難挽帖

　單款。

赤衷照事帖

　季翁上款。

時事日艱滄桑立見帖

　玄月廿日江口舟中，道周
　頓首。

汪琬跋，言爲柘田喬先生札
（爲柘田之子石林題）。

宋犖跋。

何紹基道光廿五年、張穆、沈
曾植、陳寶琛、鄭孝胥跋。

滬1—2052

☆盧象昇　尺牘册

紙本。八開。

營官册帖

長鬚至署帖

　致岳父母者。

以上均無款。

元旦帖

　首殘，末有款。

滬1—0793

☆楊慎、毛澄　尺牘册

紙本。八開。

楊慎行臺价去帖

　烏絲欄。

　司空木涇先生。

楊慎行署伻至帖

　烏絲欄。

　上款同。

毛澄辱示華翰帖

　砑花魚水箋。

　相國周先生上款。

滬1—1728

邵彌　尺牘册☆

紙本。二十通，十開。

致南明。

内有小花箋，佳，似蘿軒箋。

滬1—1911

楊廷麟　楷書洗心詩册☆

　紙本。

　詩十二章。孩公上款。

　字在黃石齋、王鐸之間。

滬1—1464

高攀龍　家書册

　紙本。八開。

　莫大之慶帖

　　致七弟，"愚兄攀龍"。

　□……□帖

　　致七弟。

　獨當其費帖

　百二十會帖

　附作會清單一紙。

滬1—1459

黃輝　行書七律詩册☆

　紙本。直幅。

　"萬曆丁未重九日，怡春居士黃輝書於乾湖別業。"

　學米。

滬1—1925

侯峒曾等　書札合册☆

　紙本。十四開。

　侯峒曾小婿帖

　　無款。

　侯岐曾迂懶陳人帖

　　款：岐曾頓首。新正燈前一日。

　侯岐曾歡喜之擾帖

　侯岐曾帖

　侯元汸致默菴札

　　岐曾之子。

　黃淳耀帖

　　廣老上款。

　黃淳耀帖

　　惟時。

　黃淳耀九通，侯元汸一通，侯岐曾四通，侯峒曾一通。

一九八六年一月八日
上海博物館

滬1—2816

夏雯　看竹圖冊

　朱傳榮隸書引首，另紙又題：
"丙辰秋杪題看竹圖。弟傳榮。"

　畫絹本一開，乙卯"端陽前二
日，西湖夏雯挈畫於城南涉園"。

　大汕、屈翁山、朱彝尊等題。

滬1—0406

李應禎等　行書札冊☆

　紙本。三十開。

　李應禎求安神丸帖

　邵寶致蒿庵札

　祝允明學堂獨坐帖

　文徵明中丞相公履約先生札

　文徵明侍三姐札

　王寵致虞山輕車先生札

　王穀祥札

　　眷生王穀祥頓首拜。

　王穀祥札

　　陽湖老先生大人親家尊道丈
門下。

　張鳳翼致磬室札

　張鳳翼致少室世丈先生札

　張鳳翼致大門兄丈札

　文彭致高陽札

　□元皋致磬室札

　蔣基致少室札

　宗臣致元美札

　王世貞致省老札

　王世懋札

滬1—0412

吳寬等　吳中名賢詩牘冊

　紙本。三十六開。

　吳湖帆藏本。

　吳寬為唐寅乞情帖

　　履菴大參上款。

　沈周捧誦高作帖

　　希哲契兄上款。

　☆沈周詩札

　文徵明掃地焚香帖

　　琴山上款。

　周天球霞川帖

　☆李應禎衰病之餘帖

　☆祝允明沈永索書帖

　　研花箋，蘭花。

　　楷書。

　　壻生祝允明百拜奉書尊丈大
人先生座下……五月二十日，
壻生祝允明百拜。

祝允明登高落帽帖
　　砑花箋，山水。
　　行草。文貴上款。
祝允明劉姬詞
　　款：枝指生。
祝允明美人詩
　　堯民上款（朱凱）。
☆唐寅溫子載帖
　　敬亭施大人先生上款。
☆唐寅平康巷陌帖
☆張靈渡江、丹陽雨中詩
　　近作錄上請教，張靈再拜。
　　字學趙、鮮于。
文徵明苦瘍帖
　　子傳上款。
☆文徵明呂城帖
　　楷書。長兄大人雙湖先生……
　言得待詔云云，則五十二歲
　書也。
　　徵明。"明"作"眀"。
文徵明約六十歲以前"明"
作"眀"，六十以後寫作"明"。
文徵明碧玉綱圈帖
　　行書。
　　"明"作"眀"。復孺賢姪
上款。
☆蔡羽芍藥帖

履吉上款。
文彭帖
　　致叔寶。
文嘉帖
　　致叔寶。
陸師道洞泉帖
陳淳帖
　　貞叔上款。
彭年拱候帖
王穀祥帖
　　少溪宗兄。
☆申時行游天平山詩
　　甲午夏日書于崇綸堂。
　　有"法喜轉輪藏經"朱記，
宋藏經紙。

滬1—0426
文林等　明賢墨妙冊
紙本。三十八開。
沈尹默藏。
☆文林致匏菴札
文徵明札
☆文徵明蒙恩致仕帖
　　寫作"眀"。
文彭帖
文嘉帖
文震孟帖

☆唐寅帖

　非敢怠緩。時川上款。

☆張靈帖

　精。

　　適坐微恙。

黃姬水帖

莫是龍帖

一九八六年一月九日
上海畫院

滬2—07
☆羅聘　歸牧圖軸
紙本，設色。[精]。
橅李迪歸牧圖本，兩峯道人
羅聘。
畫新，舊做，款亦弱。

滬2—03
☆華喦　仕女軸
紙本，設色。
"新羅山人寫於吟月樓。"
新僞。

滬2—05
☆李鱓　竹蘭軸
紙本，水墨。
乾隆十九年嘉平月寫意，李鱓。
六十九歲。
畫似李晴江，可疑。
字尚可？

滬2—30
☆吳昌碩　菊石老少年軸
紙本，設色。

奠孫上款，乙丑八十二歲作。
陶云真。
做。字劣畫野。

滬2—26
☆任頤　人物軸
紙本，水墨、淡設色。
"光緒壬午八月朔，山陰任頤
伯年甫。"一人提雀籠。
細筆小幅。
真。

任頤　做新羅蕉鶴軸
紙本，設色。
新羅原作爲雍正己酉款。
僞。

石濤　山水軸
紙本，淡設色。
"和唐人歸海之作以作畫，清
湘大滌子……"
僞。

程庭鷺　山水軸
紙本，設色。
"癸巳春三月上浣，嘉定程庭
鷺並題。"

偽。

徐偉達云是金瞎牛做偽。

王原祁　山水軸

絹本，設色。

己丑中秋款。

偽劣。

滬2—15

蒲華　竹圖軸

紙本，水墨。

"不可一日無此君。作英。"

真。

文徵明　白蓮社圖軸

絹本，設色。

上隸書《記》。

與南京博本出于一稿，片子。

滬2—23

☆任頤　松鶴軸

紙本，設色。

"光緒己卯孟春之吉，伯年任頤。"

真。

滬2—12

☆朱偁　孔雀菊花軸

紙本，設色。

真。

滬2—22

☆任頤　翠竹山雞軸

紙本，設色。

光緒丁丑仲春，伯年任頤寫於春申江上寓次。

真。

滬2—19

任薰　鍾馗軸☆

紙本，設色。

"己卯二月，阜長任薰寫於古香留月山房。"

畫似，款不佳，可疑。

偽。

滬2—15

蒲華　竹圖軸☆

紙本，水墨。

明甫上款。

與上幅同爲一堂屏，四條。

真。

滬2—14
蒲華　山水屏 ☆
　紙本，設色。四條。
　小吾上款。
　真。

滬2—28
☆吳昌碩　桃實軸
　紙本，水墨、設色。
　"……匋庵老弟台五十正壽，
寫此奉祝，即正之。戊戌嘉平
月，如小弟吳俊卿。"
　真。畫佳。桃已脫色。

滬2—13
蒲華　松圖軸 ☆
　紙本，水墨。
　真。草率特甚。

惲壽平　江山霽雪軸
　絹本，水墨。
　偽劣。

滬2—06
黃慎　李鐵拐圖軸 ☆
　紙本，設色。
　"乾隆壬午春三月寫，癭瓢。"

畫俗字散。

滬2—20
任薰　群仙祝壽軸 ☆
　紙本，設色。
　"阜長任薰寫於恰受軒。"
　真。

滬2—32
倪田　無量壽佛軸 ☆
　紙本，設色。
　戊午五月。
　真。

滬2—25
☆任頤　濯足圖軸
　絹本，設色。
　光緒辛巳，商霖上款。"伯年任
頤。"
　真而佳。

滬2—21
☆任頤　無量壽佛軸
　紙本，設色。
　"壬申正月七日寫無量壽佛第
一軀。伯年任頤。"

三十三歲。
真。

滬2—29
吳昌碩　荷花軸☆
　紙本，水墨。
　己未冬十一月。
　粗劣草率。

任頤　蘇武牧羊軸
　紙本，設色。
　甲申款。
　偽。

滬2—27
吳昌碩　菊花軸☆
　紙本，設色。
　戊戌二月，吳俊卿。子選學博
上款。
　真。

滬2—02
董其昌　山水軸☆
　絹本，水墨。
　隨雁過洞庭……
　玄字避諱。
　偽。

滬2—04
汪士慎　梅花軸☆
　紙本，水墨。
　題五絕："飛夢落前渚……"
　單款。
　真。

鄭燮　墨竹芝蘭軸
　紙本，水墨。
　乾隆乙酉。
　竹竿全不似。
　偽。

滬2—01
祝枝山　草書詩橫披☆
　紙本。
　《雪湖賞梅》十二首。
　真。

仇英　山水人物軸
　蘇州片。

滬2—31
☆任預　瘞萱圖軸
　紙本，設色。
　江梅夫人瘞萱玉照。李嘉福之妾。
　"光緒五年夏日，永春任預立

凡畫。"

　　楊峴、吳俊、金心蘭、李嘉福
等題。

　　真。

沈周　題跋卷
　　成化四年夏。
　　後文嘉題。
　　偽。

滬2—17
☆任薰　江湖流民圖册
　　紙本，設色。十二開。
　　丙子。
　　丁尚庸對題。
　　真。

滬2—08
姜壎　西廂記圖册☆
　　絹本，重設色。十開。
　　嘉慶庚申。
　　工筆。

滬2—24
☆任頤、任薰　雜畫散頁
　　紙本，設色。

　　六張伯任年，二張任薰。
　　真。

滬2—10
☆虛谷　貓菊團扇面
　　絹本，設色。
　　"子椒四兄先生屬，虛谷。"

滬2—09
☆虛谷　雜畫册
　　紙本，設色。十二開。
　　貓、桃（壬辰五月）、金魚、
菊、蕙、魚、梅、枇杷、松鼠、
菱藕、葡萄、墨竹。
　　真而佳。

滬2—11
朱偁等　雜畫册
　　朱二幅，吳石僊二，錢慧安
二，沈兆涵一。

滬2—16
錢慧安等　雜畫册
　　八開。
　　錢慧安（己卯）、劉德六、任
預、王禮。

一九八六年一月十日
上海美術館

滬3—2
☆吳昌碩　山水軸
　紙本，水墨。
　鄱湖舟中見此奇景，約略寫之。吳昌碩，年七十二。
　又二題。

滬3—3
吳昌碩　真龍圖軸☆
　紙本，水墨。未裱。
　"真龍。癸亥良月，八十老人缶。"

滬3—1
吳昌碩　菊石軸☆
　紙本，水墨。未裱。
　己酉十一月，伯禾上款。

一九八六年一月十日
中國美術家協會上海分會

滬4—02

☆朱耷 山水屏

絹本,設色。四條。精。

鈐"真賞"朱方,二幅。一幅
"卄冄"。

"丬乀大山人寫。"鈐"八大山
人"白方。

款字墨浮,疑是多幅屏添款。
畫風稍早,而款是七十以後。

滬4—01

☆謝時臣 層巒飛瀑軸

紙本,設色。

層巒飛瀑。樗仙謝時臣做大癡
筆意寫。

無紀年,約四十至五十間。

字秀,畫亦無習氣。做大癡,
帶沈石田意。

真而佳。

滬4—12

☆任頤 寒香雙鴿軸

紙本,設色。

光緒壬午作。

四十三歲。(任字不橫長?)

工筆。擬宋人設色花鳥。

滬4—15

任頤 鍾進士騎驢軸☆

紙本,設色。

"光緒丁亥端陽節,頤頤艸堂
主人自製。"

真。

滬4—20

☆任頤 雨過鳴鳩軸

紙本,設色。

"光緒庚寅中秋後五日,山陰
任頤伯年寫於海上。"

佳。

滬4—47

吳昌碩 菊石軸☆

紙本,設色。

"冷豔。"公衍上款。

八十三作。

真。

滬4—33

☆吳昌碩 梅石軸①

綾本。

"甲寅小雪節，吳昌碩。"

七十一歲。

真。

滬4—40

☆吳昌碩　牡丹軸

綾本，水墨。

"貴壽無極。戊午二月杪，吳昌碩老缶。"

真。

吳昌碩　花果屏

紙本，設色。

滬4—53

葫蘆圖☆

"擬趙無悶潑墨，昌碩。"

真。

滬4—52

荷花圖☆

"乾坤瀞氣。倉碩。"篆款。

真而佳。

滬4—28

吳昌碩　竹梅軸☆

紙本，設色。

"己酉初秋，吳俊卿。"

真。

滬4—33

☆吳昌碩　蒼松軸②

綾本，水墨。

"甲寅初冬，吳昌碩。"

真而平平。

滬4—42

吳昌碩　山水軸☆

紙本，水墨。

己未七十六歲作。

字、畫均劣甚。

滬4—48

☆吳昌碩　牡丹軸

紙本，設色。精。

丁卯秋，八十四作。

畫紅白牡丹，俗劣。

滬4—37

☆吳昌碩　蘭石軸

綾本，水墨。

丙辰元宵，七十三歲作。

真。

滬4—31
☆吳昌碩　南瓜葫蘆軸
　紙本，設色。精。
　"癸丑歲寒，吳昌碩時年七十。"
　真。

滬4—44
☆吳昌碩　牡丹水仙軸
　紙本，設色。
　貴壽無極……"癸亥冬日，吳昌碩年八十。"
　真。

滬4—33
☆吳昌碩　天竺寒梅軸③
　綾本，設色。
　"歲寒姿……甲寅冬日，吳昌碩。"

滬4—33
吳昌碩　秋菊軸④
　紙本，設色。
　甲寅秋杪，吳昌碩。
　與①、②、③爲四條屏。

滬4—27
吳昌碩　東籬叢菊軸

紙本，設色。
"戊申維夏，吳昌碩。"

滬4—45
☆吳昌碩　石榴臘梅軸
　紙本，設色。
　石榴、香櫞、臘梅。
　題倣張孟皋，八十歲作。

滬4—29
吳昌碩　芭蕉荷花軸☆
　紙本，設色。
　壬子重陽。芭蕉、荷花，葉上一枇杷。
　佳。

滬4—46
吳昌碩　佛像軸☆
　綾本，設色。
　硃筆畫佛。甲子八十一歲作，爲續青姻世講作。
　石爲吳畫，佛他人畫。

滬4—54
吳昌碩　菊石軸☆
　紙本，設色。

無紀年。
佳。

滬4—34
☆吳昌碩　盧橘軸
紙本，設色。
畫枇杷。乙卯二月，然青上款。

滬4—49（《中國古代書畫圖録》
圖片與文字記載不一致：圖片爲
26號）
☆吳昌碩　天竺軸
紙本，設色。
錯落珊瑚枝……擬張十三峰。

滬4—32
☆吳昌碩　黃菊雁來紅軸
紙本，設色。精。
甲寅秋作。
真。

滬4—35
吳昌碩　荷花軸☆
紙本，水墨。
乙卯長夏。
潑墨佳。

滬4—30
吳昌碩　梅花軸☆
紙本，設色。
壬子秋杪。
繁枝。
佳。

滬4—36
吳昌碩　流水桃花軸
紙本，設色。
履庵上款，乙卯。

滬4—55
吳昌碩　菊石軸☆
紙本，設色。
碩庭上款。自題：紙滑不受
墨……

滬4—38
☆吳昌碩　花卉屏
紙本，設色。四條。
鳳仙，水仙（丙辰），紫藤，梅花。

滬4—43
吳昌碩　老少年軸☆
紙本，設色。
壬戌四月，七十九。

滬4—50
☆吳昌碩　芍藥軸
紙本，設色。
紅、白花，無紀年。
佳。

滬4—41
吳昌碩　桃實軸☆
紙本，設色。
己未，七十六作。
真。

滬4—24
吳昌碩　天竺軸
紙本，設色。
丙申五十三作。
佳。

滬4—26
☆吳昌碩　天竺軸
紙本，設色。
"丁酉十一月，吳俊卿。"
佳。

滬4—25
☆吳昌碩　紅白桃花軸
紙本，設色。

丁酉四月，菊亭上款。
五十四歲。

滬4—39
吳昌碩　梅花軸☆
紙本，設色。
丙辰，七十三作，芝青上款。

滬4—51
☆吳昌碩　牡丹玉蘭軸
紙本，設色。
無紀年。款：吳俊卿。

滬4—21
☆任頤　松鼠軸
紙本，設色。精。
壬辰秋七月望後，山陰任頤伯
年寫於……
佳。

滬4—08
☆任頤　麻姑獻壽軸
紙本，設色。
光緒元年乙亥。

滬4—04
黃慎　醉仙圖軸☆

紙本，設色。

畫李拐及張果。

真，俗劣。

清佚名　花鳥軸

絹本，設色。

工筆。無款。

清康雍間畫。

明佚名　花鳥軸

絹本，重設色。

清初工筆畫。

虛谷　六合同春圖卷☆

灑金箋，設色。

癸未作，畫松及百合。

真。長卷，少見。紙折。

滬4—05

沈宗騫　山水册

紙本，水墨。八開。

乙丑冬日作。

☆任頤　雜畫扇册

十二開。

錢鏡塘舊藏。

佳，内早年數片尤佳。

任字橫長，四十六七以前爲“伯年任頤”，以後爲“任頤伯年”。

滬4—14

任頤　人物故事圖册☆

紙本，設色。八開。

丁亥。

真，粗率甚。

滬4—03

☆石濤　山水册

紙本，水墨、設色。十二開，橫幅。

無紀年。

“石道人江城閣同友人賦……”

内數開學梅清，風格早，字又稍晚，故應是南京時作。

是真而不佳。

一九八六年一月十一日
上海人民美術出版社

元佚名　青綠山水軸
　　絹本，設色。大軸。
　　舊題元人。有趙千里僞款。
　　謝云明代片子。
　　清初片子。
　　資。

元佚名　貨郎圖軸
　　絹本，設色。大軸。
　　有王振鵬僞款。
　　工細，上部損補。
　　約明中期。

滬5—02
吳偉　二仙圖軸
　　絹本，水墨。
　　款在右中，"小僊"二字，均靠外側。
　　謝云是吳小僊。
　　畫是明中期，款不佳，字軟。
　　明人倣本。

張路　垂綸圖軸
　　絹本，設色。

款：平山。
明人黑畫，添款，後加墨。
疑。

滬5—14
☆鄭燮　蘭竹軸
　　紙本，水墨。
　　觀文家兄上款，乾隆癸未，板橋愚弟鄭燮。
　　竹葉視常見者瘦，竹桿不挺，款軟。
　　疑。

滬5—13
☆黃慎　人物軸
　　紙本，設色。
　　自題東坡三朵花跋，款云：寧化瘦瓢子黃慎摹。
　　真。

滬5—10
☆石濤　梅竹水仙軸
　　綾本，水墨。
　　畫於耕心草堂。
　　右上補。畫補墨處頗多。
　　晚年酬應之作。

滬5—17
☆吳昌碩　菊花老少年軸
紙本，設色。
款“吳俊卿”，作於去駐隨緣室。
老年畫，中年款。

滬5—16
☆吳昌碩　葫蘆軸
紙本，設色。
“依樣。辛酉秋九月，七十八
叟吳昌碩。”
字肥，畫散漫。
陶云真。

李流芳　山水軸
紙本，水墨。
丙寅六月九日，李流芳。
五十二歲。
僞劣。
資。

滬5—05
☆張風　寒林觀瀑軸
紙本，水墨。
“張風。”鈐“弓長一人凡蟲”
朱方。
細筆。

禿筆畫林木佳，人物差。
真。

滬5—04
陳繼儒　梅花軸☆
紙本，水墨。
款：眉公。
董其昌丁卯題。
二款均不似。畫亦薄，潑墨爲幹。
疑。

滬5—01
☆沈周　雪蕉鶴石軸
紙本，設色。
弘治甲子，爲玉汝作。
七十八歲。
謝云真。
僞。

滬5—03
☆文徵明　倣梅道人山水軸
紙本，水墨。
嘉靖丁巳秋日，徵明倣梅道人筆。
謝云真。
舊僞。

滬5—06
☆王翚　倣李營丘山水軸
紙本，水墨。
戊寅，爲頴翁作。
六十九歲。
僞。有本之物。

滬5—11
☆華嵒　梧桐鸚鵡軸
紙本，設色。
丙寅春。題中缺一"順"字，
補在後。
鸚鵡似經補色。水墨畫葉佳。
真。

滬5—12
☆李鱓　花鳥軸
紙本，設色。精。
乾隆二十一年作。挖上款。詩
脱一"孝"字。款作"鱓"。
鈐"吾老矣"朱長、"難再得"
白方。
字、畫極劣，而是真。

滬5—08
☆惲壽平　五清圖軸
絹本，水墨。

臨元人逸趣，壽平。
五清：松、竹、梅、水、月。
狄平子題詩塘。
有正書局印過。

滬5—09
☆惲壽平　桃花軸
絹本，設色。
"秋夜點色，戲拈春風與知己
發笑，壽平。"
無紀年。
"惲正叔印"，下部不凹入，是
另一印，小於凹印。
畫平，字軟而圓頭，或是五十
以後頹筆？
畫構圖極笨，幹枝亦薄。
陶云真。
僞。

滬5—07
☆惲壽平　雜畫册
六開紙，四開絹，均已敝暗。
牡丹，佳。
倣曹雲西清溪釣艇。佳。
山水。紙本。
荷花。佳。
江帆圖。

葡萄。紙本。
黄瓜。絹本。
佛手荔枝二妙圖。
白菜。絹本。
栗子白果。絹本。
紙本真，絹本四開疑。

宋元人　山水小幅
　山水
　　原題許道寧。
　　倣。底本在波士頓。

　山水
　　青绿。
　　即據《江上青峰》改繪。

滬5—15
☆改琦　寫生册
　紙本，水墨。八開，横幅。
　粗筆。
　偽而劣。

一九八六年一月十三日
上海友誼商店古玩分店

龔賢　山水軸
　　紙本，水墨。巨軸。
　　舊僞劣。

滬6—12
☆華嵒　三老軸
　　絹本，設色。
　　"新羅山人華嵒。"鈐"新羅山
人"白方、回文。
　　人物有學老蓮處，樹石劣。
　　早年。
　　真而不佳。

阮元　隸書軸
　　紙本。
　　僞，清後期造。

鄭燮　書五言四句軸
　　羅紋紙本。
　　僞。

趙之琛　梅花軸
　　紙本，水墨。

道光癸巳。
僞。

滬6—07
何遠　玉洞桃花軸☆
　　金箋，設色。
　　戊申，伯老上款。
　　紙敝。

佚名　山水樓閣軸
　　絹本，設色。
　　蘇州片。

錢灃　馬圖軸
　　紙本，水墨。
　　甲辰三月，準翁上款。
　　有本之物。

董其昌　行書軸
　　僞劣。

滬6—03
王鐸　答李徂徠七絕詩軸☆
　　花綾本。
　　單款。

弘旿　摹梅道人山水軸

紙本，水墨。
偽。

沈瑛　行書朱熹四時讀書樂軸
紙本。
單款。
清初人。

王文治　行書七絕詩軸
紙本。
甲辰款。
偽，似董。

滬6—04
周亮工　行書麗人行冰上一首
軸☆
紙本。
七律，單款。

盛大士　古木寒泉軸
紙本，水墨。冊改軸。
真。

滬6—10
馬昂　指畫牧牛軸☆
紙本，水墨、淡設色。
"乙丑春日寫，退山馬昂。"

曾衍東　荷花軸
紙本，水墨。
真而劣甚。

程邃　山水軸
紙本，水墨。
學王蒙。
偽。

滬6—22
桂馥　隸書七言聯☆
紙本。
道光庚子張廷濟題下聯右側。
真而佳。

滬6—16
鄭燮　行書七律詩軸☆
紙本。
宗琬上款。
偽。

滬6—06
☆吳山濤　溪山圖軸
紙本，設色。
黃子久邪？鄒臣虎耶？俯仰今
古，何處著我？塞翁吳山濤。"

有張大千諸印。
新僞。

滬6—15
☆鄭燮　蘭竹石軸
紙本，水墨。
懷公上款，自題七絕。
真而平平。

滬6—02
☆朱拱櫂　菊竹石軸
絹本，水墨、淡設色。精。
眠雲。鈐"樂安王章"。
畫在沈周、徐霖之間。

滬6—13
☆張宗蒼　仲圭遺則山水軸
紙本，水墨。
雍正壬子夏五月，史老學長兄。
真。

滬6—23
☆伊秉綬　松泉圖軸
紙本，水墨。
嘉慶乙丑，石亭四兄上款。
伊立勳邊跋。
真。畫稚，是一不善畫人之作。

徐枋　山水軸
絹本，水墨。
舊倣

滬6—19
王文治　行書七絕詩軸
紙本。
自題臨鮮于伯機書。

張若靄　蘭竹芝石軸
紙本，設色。
清初畫，有學陳老蓮處。割兩
邊，加張若靄款。

滬6—17
弘旿　江山拱翠軸☆
紙本，設色。
臣字款。
有"寶笈三編"、静寄山莊印。
真。

滬6—20
☆羅聘　楓橋歸舟軸
紙本，設色。精。
壬辰九月寫於京師吟香閣。翁
方綱上款。
翁方綱自題詩塘。

畫雅。

疑臨本。

滬6—05

☆查士標　倣一峯山水軸

紙本，水墨。

乙亥春杪。窅渺萬山中，飄動白雲影……

王愫　山水軸

紙本，水墨。

辛巳題，戊申題。

僞。

滬6—21

☆羅聘　柳燕軸

紙本，設色。

"西巖主人屬畫並書此詩，兩峯子羅聘。"

前題七言長詩。

滬6—14

方士庶　晴雲積翠軸

紙本，設色。大軸。

雍正十一年歲在癸丑夏六月，方士庶爲定符先生作並題句。題：

"八月九月稻粱肥……"

平平。

滬6—01

☆謝時臣　竹石軸

紙本，水墨。

瀟湘暮靄。謝時臣戲墨。

款似而畫竹石不似。

畫上文伯仁、彭年二題，僞。

詩塘上文嘉、文彭等題，真。

是一舊卷子跋配僞畫，加僞彭、文跋以配。

舊跋田都尉之名。

阮元　行書軸

紙本。

道光戊申。

僞。

滬6—08

王翬　倣燕文貴山水軸☆

紙本，水墨。

甲午冬日。

僞。

滬6—11

☆王昱　蘆汀鴻雁軸

紙本，水墨。

題七絕："鴻雁來時水拍天……"

"己巳夏五寫於雲槎軒，竹煙王昱。"

滬6—18

王宸　瀟湘夜雨軸 ☆

紙本，水墨。

印款。題五絕。

滬6—24

虛谷　十二生肖屏 ☆

紙本，設色。十二條。

光緒甲申冬月寫生十二幀，倦鶴虛谷。

六十二歲。

偽。

滬6—09

石濤　隔江山色軸

紙本，設色。

丙子冬日，良友上款。

五十七歲。

畫謹飭不放，字似而僵，摹本，有本之物。

石濤　桐陰高士軸

紙本，設色。

張大千做。

資。

一九八六年一月十六日
上海博物館

惲壽平　書札册
　　致黃帥初、黃扶羲諸人。
　　又，書贈王石谷詩。一跋云：
壬寅秋夜與石谷王子同飲半園唐
雲客先生四並堂……壬子重録此
册，時半園先生已去世……
　　據此，則壬子石谷四十一時，
半園已去世矣。

惲壽平　贈王石谷詩册
　　一開題庚戌八月。
　　後附記秋山圖始末。
　　二册字均瘦硬而遒，真蹟。

惲壽平　詩稿册
　　唐宇肩跋："憶童年隨先君子謁
遜菴惲先生，正叔侍側。時正叔
師其令伯香山翁山水，名格，字
惟大。辛酉冬虞山王子石谷來吾
常，先兄孔明留寓半園……爾時
更字正叔，款書壽平，簡札原名
格，取天壽平格意也……此册一
頁，爲正叔草稿，乃百分之一，
筆法娟秀……戊子夏……題此，

以誌三十年金蘭之契云。"

三級品扇面數十開
　　内項聖謨近十開，約七八開
真，且有甚佳者。
　　惲壽平二開，内一開辛亥作，
真而佳。又一開真而不佳。均
山水。
　　八大字二開：一開庚午，一開
晚年。亦真。
　　以上均未提出鑑定，頗爲可惜。

　　米芾《多景樓詩》，數度請觀均
未獲允，或言送裱，或言已裱得
送回，往返數四，終無結果。微
聞館中於真贋亦有分歧。或不欲人
見耶？如此則不便强人所難矣。
　　事前又曾提出數册明初人尺牘，
以臨時有人力沮之，亦未得見。

工作匯報

一、上海博物館的兩期鑑定共看書畫藏品約5382件。鑑定組收入編目件數約4744件（其中，入精品1024件，入目2258件，入賬1462件）。另外收入資料32件。

二、迄今所拍照的藏品總計約1026件，其中清代的佔1/3。

初步計劃上博的藏品獨立編爲文字目錄第三册，并編圖目兩册或三册（總序號排在故宮的圖目之後）。

三、在上博有關同志的大力協助下，全部卡片的尺寸查注工作及所拍照片的洗印、貼樣工作可於此期完成。

一九八六年五月七日
上海工藝品進出口公司

文嘉　桃源圖卷
　　紙本，設色。
　　偽詹景鳳跋。安儀周偽印。
　　清初片子。大約是據《天水冰山録》記録造出者。
　　劉言詹題是真。然細觀，仍是臨本，其文亦有不可通處。

滬8—001
☆王用盛　楷書思教序卷
　　紙本，烏絲欄。
　　正統五年，閩縣儒學訓導王用盛書。
　　鈐“赤城王氏”、“甲午科鄉貢士”二白印。
　　後宋毓、俞深、葉著、林文、梁桀、趙忠、張枑、梅友實題。灑金箋。均明正統間人。
　　下半殘泐。

滬8—051
陳撰　花卉册☆
　　紙本，設色、水墨。十二開，對開。原裱。

真而平平。

滬8—058
黄慎　花卉册☆
　　紙本，水墨。十一開，對開。原裱。
　　乾隆庚午六月寫於雪堂。
　　前自書引首二開。
　　真，本色。

滬8—053
☆汪士慎　梅竹册
　　紙本，水墨。十二開，對開改橫册。
　　甲寅七月上浣寫於七峰草堂。
　　自題，書畫相間。
　　真。

滬8—054
☆張宗蒼　倣元人山水册
　　紙本，水墨。八開，方幅。
　　倣王蒙、倪瓚等。
　　吳雷發對題，癸卯。後沈德潛題。均真。
　　佳。

惲壽平　山水册

紙本，設色。對開改橫册。

癸亥款。

舊臨本。

滬8—049

☆汪文柏　蘭竹石册

紙本，水墨。十開。

“辛未仲秋寫於雉州草堂，柯庭。”

鈐“柯庭墨戲”白、“文柏私印”白、“季青”朱。

畫在項孔彰、藍田叔之間。

佳。

滬8—048

☆吳俶　花鳥册

紙本，設色。八開，對開改推篷。

壬申冬自粵游歸里，聊寫所見，似韶老表兄博粲。

惠周惕、宋药洲、孫起範、陳元龍、王曾斌、王攄、吳德修、張玉書等題畫上。

後戴培芝題，言太倉人。壬申當康熙三十一年。

宋药洲即宋大業。

畫工細。

滬8—036

嚴延等　清初十二家山水册☆

金箋，水墨。方幅。

均順康人。

嚴延倣倪山水

鈐“嚴延印”白、“子敬”朱白。

馮源濟

鈐“源濟”朱、“胎儒”白。

吳秋

壬寅長夏。

佳。

李震生

劣。

何士成

劣。

俞瑛

檇李俞瑛畫於燕山邸舍。

略似邵彌。

馬宥

學大癡。

劣。

史亮采

畫劣。

馬世俊

順康人。

劣。

馮仙湜

壬寅夏日寫。

順、康人。

何元英

"壬寅仲夏寫董巨筆意。"

順治乙未進士。

孫一致

"壬寅長夏日寫,射州孫一致。"

滬8—087

趙之謙　富貴壽考圖軸☆

紙本,設色。

拓鼎,畫松、天竺、臘梅。

梅圃上款。

真而不精。

歸昌世　竹圖軸

紙本,水墨。

單款。

徐云偽。

真而劣。

沈周　蟹草蟲軸

紙本,設色。

倣徐端本一路。

舊偽。

翟大坤　放鳶圖軸

紙本,設色。

款:墨瞿。鈐"琴峰"印。

偽。

滬8—064

錢載　蘭石軸☆

紙本,水墨。

"癸丑秋八月寫於九豐堂,八十六老人錢載。"

真。

丁雲鵬　西旅貢獒軸

紙本,設色。

甲午冬日,丁雲鵬寫。鈐"竹石居"。

偽。清前期。

滬8—061

陳岳　指頭花卉冊

紙本,水墨。十六開,對開改橫冊。

"陳岳指頭畫。"

鈐"大山"印。

朱文震、陳松等題本幅。

畫粗。

滬8—099
任頤　鴿圖橫披
　紙本，設色。
　戊寅仲秋。
　劣極。

任頤　竹林牧牛軸☆
　紙本，設色。
　戊子款。

滬8—135
任頤　桃花白鸚鵡軸
　絹本，設色。
　"伯年"單款。
　真。

滬8—134
任頤　花卉屏
　紙本，設色。四條，只找到三條。
　款：伯年。
　早年，有似任熊處。
　佳。

任頤　梅花枝枝軸
　甲申試羊毫筆……
　僞。

滬8—090
☆任頤　紫藤鸚鵡軸
　紙本，設色。
　庚午後十月。
　任字大橫寫。
　真而佳。

滬8—093
任頤　雙鈎芝蕙軸☆
　紙本，設色。
　同治壬申。
　任字橫長。
　學任薰。
　佳。紙敝。

任頤　鍾馗軸
　紙本，設色。
　無款。
　蒲華題，言病中作。
　畫劣而真。

滬8—127
任頤　松鼠斗方☆
　紙本，設色。
　光緒甲午。
　佳。

任頤　送子觀音軸
　　紙本，水墨。
　　畫稿。無款，後鈐印。
　　廢稿，家屬鈐印以售人者。

滬8—131
☆任頤　牡丹犬石軸
　　紙本，設色。
　　任小樓頤作於閑閑草堂之北牕
下。（寧波）
　　字是早年，然任字已開始橫寫。
　　畫學任薰，潦草。

任頤　蕉鳥軸
　　絹本，設色。
　　"任伯年寫於滬上。"
　　晚年應酬之作。
　　真。

滬8—129
任頤、朱偁　猫石菖蒲蜀葵軸
　　紙本，設色。
　　任氏印款。
　　朱丁酉麥秋補菖蒲蜀葵，七十
二歲。

任頤　鵝圖軸

　　絹本，設色。
　　僞。

滬8—138
任頤　子母鵝斗方軸
　　紙本，設色。
　　"伯年。"
　　簡筆。
　　真。

任頤　長江萬里軸
　　紙本，水墨。
　　乙酉作。
　　極草率，劣。

任頤　蛇捕雀圖斗方軸
　　紙本，設色。
　　乙酉作。
　　草草。
　　真。

任頤　猫圖斗方軸
　　紙本，設色。
　　真。

滬8—126
任頤　楓猴斗方軸

紙本，設色。
甲午款。
真？

滬8—121
任頤等　三友軸☆
紙本，設色。
光緒辛卯。
任畫松，朱偁畫竹，虛谷畫梅。
構圖散漫。
真。

滬8—101
任頤　端午即景斗方軸☆
紙本，設色。
庚辰。
葱、蒜、枇杷、菖蒲。

任頤　雞雛斗方軸
紙本。
真。

任頤　白猫月季軸☆
紙本，設色。
癸未。

任頤　放鴨斗方軸

紙本，設色。
真而劣。

任頤　芙蓉鴨軸
甲午款。
真。

滬8—107
任頤　蕉雀軸
紙本，設色。
壬午夏六月。
真而不佳。

任頤　竹雞斗方軸
紙本，設色。
真。

任頤　猫犬天竺軸
紙本，設色。
光緒丁亥，師宋人寫生法。
四十八歲。
真而劣極，款亦潦草。

任頤　雙鈎玉蘭斗方軸
紙本，淡設色。
光緒戊子。
真。

滬8—133
任頤　芙蓉雙禽軸
　紙本，設色。
　單款。
　早年。

任頤　三龜斗方軸
　紙本，設色。
　光緒乙酉。

滬8—113
任頤　雙猫軸☆
　紙本，設色。
　乙酉仲冬。
　真而劣。

任頤　梨花春燕冊
　絹本，設色。橫幅。

早年。
真。

任頤　梅茶石冊
　絹本，設色。橫幅。
　早年。
　與前幅爲同冊散出者。

任頤　松猫軸
　紙本，設色。
　早年。紙敝。

任頤　松鼠斗方軸☆
　紙本，設色。

任頤　蝴蝶斗方軸
　紙本，設色。
　真。

一九八六年五月八日
上海工藝品進出口公司

任頤　猫圖片
　　紙本，設色。
　　甲午款。
　　真。

滬8—109
任頤　芭蕉竹鷄軸☆
　　紙本，設色。
　　壬午十月，"周少谷法，略綴艷色"。
　　真而劣。

滬8—112
任頤　松下獨坐軸☆
　　紙本，設色。
　　光緒乙酉。
　　真，本色。紙敝。

任頤　松下撫琴橫披
　　紙本，設色。
　　印款。
　　人物後加；松石似而劣；印真。

任頤　竹鷄軸

　　紙本，設色。殘册改軸。
　　癸巳。
　　真。

任頤　紅梅山鳥軸
　　紙本，設色。殘册改軸。
　　早年。

任頤　擬沈石田倣梅道人筆意軸
　　紙本，設色。
　　癸未。
　　粗筆渾厚。
　　真。

任頤　三猫軸
　　紙本，設色。殘册改軸。
　　真。劣甚。

任頤　水仙軸
　　偽。

任頤　倣浮士繪意軸
　　簡筆。殘册改軸。
　　真而劣甚。

任頤　花果軸
　　紙本，水墨。

光緒戊寅。
敝甚。

任頤　賞梅圖軸
紙本，設色。
光緒庚辰。
偽劣。

任頤　卧雪軸
紙本，設色。殘册改軸。
真。

任頤　猫石蝶花軸
紙本，設色。殘册改軸。
光緒甲午。
真。

滬8—108
任頤　博古花卉軸☆
紙本，設色。
在拓尊、敦上畫折枝花。壬
午款。
真。

滬8—116
任頤　臨青藤葡萄軸☆
紙本，水墨。

光緒丙戌，爲高邕之臨徐渭。

滬8—132
任頤　松鶴軸
紙本，設色。
早年粗筆。
劣。

滬8—088
☆任頤　蕉下美人軸
紙本，設色。
"歲在乙丑初冬寫於二雨草
堂，山陰任小樓頤。"
二十六歲。早年。

滬8—139
任頤　紫藤鸚鵡軸
絹本，重設色。
"寫於滬上客次……"
乙丑至寧波，戊辰至上海。
四十左右。
畫薄而平。似水彩畫。
真。

任頤　桃李白頭軸
絹本，設色。團扇裱軸。
真。

任頤　荷石雙燕軸
　紙本，設色。
　蓮壽。伯年任頤。
　畫淡而平。
　真。

任頤　瓶梅軸
　紙本，設色。
　春風啜茗。光緒壬辰。
　僞。

滬8—122
任頤　牡丹錦鷄軸☆
　紙本，設色。
　壬辰作。
　王震題左側。

任頤　鍾馗軸
　紙本，設色。
　印款。
　疑。劣甚。

任頤　菊蟹軸
　紙本，設色。册改軸。

滬8—102
任頤　硃筆鍾馗軸

　紙本，設色。
　庚辰五月作。
　真。
　佳於上幅遠甚。

任頤　桂花雙鳥扇面
　絹本，設色。
　光緒辛巳九月。
　佳。

任頤　石峰軸
　紙本。

任頤　柏鴿軸
　紙本，設色。册改軸。
　甲午。
　真而劣。

任頤　柳樹斑鳩軸
　紙本，設色。
　癸巳。
　僞。

滬8—123
任頤　柳塘泛舟軸
　紙本，設色。

癸巳。
真。

任頤　人物軸
　　紙本，水墨。
　　乙未。

滬8—120
任頤　天官軸
　　紙本，設色。巨軸。
　　辛卯夏五作於滬城且住之室。
　　真。

滬8—103
☆任頤　古槐圖軸
　　紙本，設色。巨軸。精。
　　辛巳。題：唐時長安朱雀門大
街古槐夾道……
　　佳。

滬9—100
任頤　牡丹山雞軸
　　紙本，設色。
　　己卯。
　　真而劣。

滬8—106
任頤　古柏黃鸝軸
　　紙本，設色。
　　壬午夏六月。
　　真。

任頤　倣黃鶴山樵墨法軸
　　紙本。冊改軸。
　　乙酉中秋。

任頤　蕉犬圖軸
　　劣極。
　　高邕之題亦可疑。

任頤　絲瓜雙鳥軸
　　紙本，設色。冊改軸。
　　真。

滬8—097
任頤　五路財神軸
　　紙本，設色。
　　同治甲戌。
　　細筆。
　　佳。

滬8—111
☆任頤　紫藤靈石軸

紙本，設色。
乙酉作。題：師山静居筆意。
佳。

滬8—092
☆任頤　五倫圖軸
紙本，設色。
"同治壬申春正月上浣，伯年任頤寫於黄歇浦上。"
風鶴、黄鸝、鴛鴦等。
雙鈎竹甚佳。

任頤　猫圖軸
紙本，設色。
戊子款。
真。劣。

滬8—098
任頤　松鶴軸☆
紙本，設色。
甲戌。
真。敝。

滬8—104
任頤　松下對弈軸
紙本，設色。

辛巳款。自題倣王鹿公。
佳。

任頤　鍾馗軸☆
紙本，設色。
癸巳夏五。
真而劣甚。

滬8—114
任頤　倣新羅丹石白鳳軸
紙本，設色。
丙戌。
真而草率。

任頤　柏鴿軸
紙本，設色。册改軸。
甲午嘉平。
真。

滬8—105
任頤　桐下人物軸☆
紙本，設色。
辛巳秋月。
真而平平。

滬8—096
任頤　倣元人花卉軸☆

絹本，設色。橫冊改軸。
甲戌款。
真。

任頤　藤花軸☆
絹本，設色。橫冊改軸。
與上幅同一冊散出者。

滬8—089
任頤　梅石鴿子斗方軸☆
紙本，設色。
"同治庚午冬十月，伯年任頤
寫於滬客次。"
細筆雙鈎。
三十一歲。

滬8—094
任頤　天竺三鷄軸☆
紙本，設色。
同治壬申。
真而劣。

任頤　桃花山鷄軸
紙本，設色。
單款。
真。

滬8—091
任頤　荷花橫披☆
綾本，設色。
同治辛未。

任頤　紫藤雙鳥軸
紙本，設色。冊改軸。
單款。
真。

任頤　桂花鸚鵡斗方軸
紙本，設色。
"任伯年。"

滬8—128
任頤　竹石軸☆
紙本，水墨。
乙未春三月作。
楊峴爲吳昌碩書東坡《自題畫
竹詩》。
真而佳。

滬8—125
任頤　松樹斑鳩軸
紙本，設色。
癸巳。
松佳，而款字差。

滬8—117
任頤　背臨五代勞元德鍾馗小妹
圖軸☆
　紙本，設色。
　戊子夏四月。
　畫鍾馗抱一小兒，背後一女
童……
　真。

滬8—119
任頤　麻姑壽星軸
　紙本，設色。
　庚寅款。
　真。

任頤　麻姑壽星軸
　紙本，設色。
　印款。
　程十髮題其上。

任頤　三羊開泰軸
　紙本，設色。
　己丑款。
　偽。

任頤　牛圖軸

　紙本，設色。冊改軸。
　單款。

任頤　鍾馗飼獅圖軸
　紙本，設色。
　印款。
　其子任堇題。
　劣甚。

任頤　孔雀軸
　紙本，設色。
　甲午款。
　真而劣。

任頤　風塵三俠軸
　紙本，設色。
　丁丑。
　偽劣。

任頤　花鳥軸
　紙本，設色。屏之一。
　單款。

滬8—151
吳昌碩　蘭石軸☆
　紙本，水墨。
　丙午初夏。

六十三歲。

吳昌碩　蜀葵軸
紙本，設色。小册改軸。
乙卯。

滬8—178
吳昌碩　老少年軸
紙本，設色。
乙卯。
粗筆淡墨。紙敝。

吳昌碩　玉蘭軸
紙本。
壬子。
六十九歲。

滬8—212
吳昌碩　石榴軸☆
紙本，設色。
壬戌。
鈐“同治童生咸豐秀才”朱方。

滬8—174
吳昌碩　蟠桃軸☆
綾本，設色。
甲寅。

七十一歲。
佳。

吳昌碩等　松石靈芝軸
紙本。
乙未九月。題：伯隅畫石，茶邨畫芝，屬余補松，云云。
五十二歲。

吳昌碩　菊石軸
紙本，水墨。
乙未。
真。

吳昌碩　竹石老少年軸
金箋，水墨、設色。
俊卿款。
真而劣。

吳昌碩　桃花燕子軸
紙本，設色。
極劣而真。

吳昌碩　葡萄松鼠軸☆
紙本，水墨。
題徐渭詩。倪田補松鼠。
真。

吳昌碩　蘭石軸
紙本。
自題五絕：“當門人必鋤……”
真。

吳昌碩　梅花軸
紙本，設色。
壬子。
真而劣。

吳昌碩　老少年軸
紙本，設色。長條。
無紀年。
真。

滬8—223
吳昌碩　天竺石軸
紙本，設色。

吳昌碩　荷花軸☆
紙本。
秋光紅莫辨……二句。

滬8—217
吳昌碩　竹圖軸
紙本，水墨。日本裱。
乙丑八十二作，印若上款，前

題“鳴秋”二字。
真。

滬8—159
吳昌碩　葡萄軸☆
紙本，水墨。
己酉作。上題青藤“筆底明珠”
二句。
六十五歲。
真。

滬8—211
吳昌碩　菊石牡丹軸☆
紙本，設色。
辛酉，自題“七十有八”。
真。

吳昌碩　竹石軸
紙本，水墨。
自題五絕：“寒泉靜石流。”款：
昌碩。
早年。
真。

滬8—253
吳昌碩　南瓜白菜軸☆

紙本，設色。
真。

滬8—208
吳昌碩　梅石軸 ☆
　紙本，水墨。
　辛酉夏仲。

滬8—153
吳昌碩　菊蟹寫生軸
　紙本，設色。
　丙午重九對景寫生。
　六十三歲。
　真。

滬8—171
☆吳昌碩　藤花軸
　紙本，設色。
　甲寅五月。

滬8—142
☆吳昌碩　荷花橫披
　紙本。
　辛卯三月作。
　四十八歲。
　王震題。
　字與後來不類。
　佳。

滬8—193
吳昌碩　紅梅軸 ☆
　紙本，設色。
　戊午。自題五律："梅花鐵骨
紅……"
　七十五歲。

滬8—234
吳昌碩　苦瓜軸 ☆
　紙本，設色。
　自題五絕："和尚以爲號……"
款：缶。
　六十左右作。

滬8—192
吳昌碩　菊石牡丹軸 ☆
　紙本，設色。
　戊午七十五，擬張孟皋法，題
"貴壽無極"。

滬8—158
吳昌碩　玉蘭雀石軸 ☆
　紙本，設色。
　戊申作。倪田補雀石。
　真。

一九八六年五月九日
上海工藝品進出口公司

滬8—215

吳昌碩　老少年軸☆

　　紙本，設色。

　　甲子八十一歲作。又錄徐天池句。

　　真。

吳昌碩　紫藤軸☆

　　紙本，設色。册改軸。

　　款"大聾"。題"花垂明珠滴香露"二句。

　　真。

滬8—221

吳昌碩　茶花軸☆

　　紙本，設色。

　　丙寅秋，老缶年八十三。題："惜不能起吾家駿公觀之……"

　　真。

吳昌碩　天竺軸

　　紙本，設色。

　　朱實離離百排珠。昌碩。

早年。

真。

吳昌碩　荷花軸☆

　　紙本，水墨。

　　題七絶：避炎曾坐芰荷鄉……苦鐵。

　　早年。

　　真。

吳昌碩　荷花軸☆

　　紙本，設色。

　　款：吳俊卿。題五言八句。

　　六十左右。

吳昌碩　玉蘭軸

　　紙本，水墨。册改軸。

　　款：老缶。

　　又一荷花，一册拆出。

　　真。

滬8—167

吳昌碩　蕉石軸☆

　　紙本，水墨、設色。

　　壬子夏，昌。

　　過於粗，酬應之作。字亦不佳。

吳昌碩　石榴軸
　　紙本，設色。册改軸。
　　乙卯。鈐“一狐之白”朱方。

吳昌碩　破荷軸☆
　　紙本，水墨。
　　款：破荷。
　　一荷葉下原畫花，後改爲葉。

滬8—201
吳昌碩　紅梅軸☆
　　紙本，設色。
　　己未大寒，吳昌碩，時年七十
又六。

滬8—238
吳昌碩　梅花軸☆
　　紙本，水墨。
　　題：“霜中能作華。缶道人。”
　　畫六十左右。
　　劣而散。疑？

滬8—188
吳昌碩　松圖軸☆
　　綾本，水墨。
　　題：“疑是當年擾龍氏……七十四

跋叟吳昌碩，時丁巳暑節。”
　　畫佳。

滬8—235
吳昌碩　盆蘭瓶蕙軸☆
　　紙本，水墨。
　　子雲上款。
　　真而不佳。

吳昌碩　梅花軸☆
　　紙本，水墨。册改軸。
　　“苦鐵”款。
　　真。

滬8—209
吳昌碩　鳳仙花軸☆
　　紙本，設色。
　　“辛酉夏，吳昌碩，時年七
十八。”
　　不佳。

吳昌碩　山水軸☆
　　紙本，水墨。册改軸。
　　“得李檀園惜墨之法。壬寅五
月，昌碩吳俊卿。”
　　五十九歲。

滬8—199
吳昌碩　蘭石軸☆
紙本，水墨。
"己未八月，吳昌碩，年七十六。"

吳昌碩　荷花軸☆
紙本，水墨。
款：苦鐵。

吳昌碩　天竺石軸
紙本，設色。
"天竹如花慰寂寥……"甲辰
冬十一月。
偽。

滬8—206
吳昌碩　山水軸☆
紙本，水墨。
辛酉二月，七十八叟吳昌碩。
大粗筆，有似王一亭處。

滬8—184
吳昌碩　竹圖軸☆
綾本，水墨。
題七絕："年來寫竹興猶狂……"
丙辰冬杪。
真。

滬8—198
吳昌碩　芍藥軸
紙本，設色。
"己未夏七月畫於滬上癖斯
堂，吳昌碩，年七十六。"
真。

吳昌碩　水仙軸☆
紙本，水墨。冊改軸。
乙卯，題："湘娥怨魄啼枯
竹……"
較工細。

滬8—150
吳昌碩　荷花軸☆
紙本，水墨。
癸卯作。
真。

滬8—210
吳昌碩　竹圖軸☆
紙本，水墨。
"清風。辛酉九月，吳昌碩，年
七十八。"
真。

吳昌碩　荔枝軸

紙本，設色。册改軸。

"風味誰如十八娘。"

吳昌碩　桃花軸☆
紙本，設色。
題五絕：仙源三月花……
真。

滬8—177
吳昌碩　竹石菖蒲軸☆
紙本，水墨。
乙卯二月。自題似玉几山人
云云。

滬8—146
吳昌碩　雙松軸
紙本，設色。
丁酉閏月，吳俊卿。
五十四歲。

滬8—249
吳昌碩　葫蘆軸☆
紙本，水墨、設色。
"依樣。缶。"
畫滿而無筆。

滬8—233
吳昌碩　紅豆疏竹軸☆
紙本，設色。
款：俊卿。
佳。

滬8—155
吳昌碩　蘭竹軸☆
紙本，水墨。
光緒丙午。
六十三歲。

滬8—202
吳昌碩　梅花軸☆
紙本，水墨。
七十六作。
真。

吳昌碩　藤圖軸☆
紙本，水墨。
題徐渭二句。

滬8—145
☆吳昌碩　朱竹墨石軸
紙本，設色。精。
丁酉作。題：爲竹石方伯作別
號圖。則其人爲朱竹石也。

滬8—187
吳昌碩　柱石玉蘭軸☆
　紙本，設色。
　丁巳二月，苦鐵。
　七十四歲。

滬8—207
吳昌碩　菊石軸
　紙本，設色。
　辛酉，七十八歲作。

滬8—185
吳昌碩　蘭石軸☆
　綾本，水墨。
　丙辰歲寒，自題五絕："當門人
必鉏……"

滬8—218
吳昌碩　菊石老少年軸☆
　紙本，設色。
　"秋色爛斒。乙丑冬，吳昌碩，
時年八十二。"
　真。

滬8—182
吳昌碩　菊石軸

　紙本，設色。
　丙辰。

吳昌碩　梅花軸
　紙本，水墨。
　甲寅。題三言四句。
　真。

吳昌碩　籬菊軸
　紙本，設色。
　真而劣甚。

滬8—236
吳昌碩　清湘遺意軸
　紙本，設色。
　"俊卿"款，畫紅白荷。
　佳。

滬8—200
吳昌碩　荷花軸
　紙本，水墨。
　"雪個昨宵入夢，督我把筆畫
荷。浩蕩煙波一片，五湖無主奈
何。己未秋分，安吉吳昌碩，時
年七十六。"鈐"破荷亭"。

滬8—149

吳昌碩　竹圖軸☆

　紙本，水墨。

　"蘭皋主人屬擬傅歡生。庚子六月十六日，吳俊卿。"

　五十七歲。

滬8—164

吳昌碩　梅花軸☆

　紙本，水墨。

　辛亥四月。

　真而劣。

滬8—190

吳昌碩　芍藥軸

　紙本，設色。

　丁巳，七十四歲作。

吳昌碩　荷花軸☆

　紙本，設色。

　題五律，"與蒲大東郭觀荷同作。昌碩"。

　真。

吳昌碩　桃實軸

　紙本，設色。冊改軸。

　癸卯作。

吳昌碩　紅蓮軸☆

　紙本，設色。

　題"乾坤清氣"。

　早年。

　佳。

滬8—162

吳昌碩　月季花軸☆

　紙本，設色。

　庚戌冬仲，題："華堂四時……"四句。

吳昌碩　菊石軸☆

　紙本，設色。

　戊午孟陬。

滬8—143

吳昌碩　梅石軸☆

　紙本，設色。

　乙未。

　有似八大處。

　在襯紙上作，有墨漬。

滬8—161

吳昌碩　蘭石軸☆

　紙本，水墨。

　"庚戌秋八月，擬錢夫人筆意，

吳俊卿。"

滬8—231
吳昌碩　芭蕉枇杷軸
　紙本，設色。
　自題："擬吾家讓翁設色，而圓勁之趣逋矣。缶。"

滬8—222
吳昌碩　松竹梅石軸☆
　紙本，設色。
　丙寅十二月，八十三歲。
　真，尚佳。

滬8—186
吳昌碩　玉蘭軸
　紙本，設色。
　丁巳四月作。
　真。

吳昌碩　紅蓮軸
　紙本，設色。
　無紀年，款"老缶"。
　七十左右。

吳昌碩　梅花軸
　紙本。

"唯三更月是知己，此一瓣香專爲春。苦鐵。"
　畫劣字俗。
　僞。

吳昌碩　匋瓶蜀葵軸
　紙本，設色。
　辛卯。款：苦鐵道人。
　四十八歲。
　吳大澂二題。
　畫僞。
　吳書亦僞。
　資。

吳昌碩　天竺軸☆
　紙本，設色。
　錯落珊瑚珠。
　真。

吳昌碩　牡丹軸☆
　紙本，設色。
　石不能言，花還解笑……
　無紀年。
　真。

吳昌碩　菊石軸
　紙本，設色。

壬子秋，自題：似趙無悶之
作……

滬8—205
吳昌碩　蘭石軸
　紙本，水墨。
　庚申，七十七歲作。
　劣甚而真。

滬8—148
吳昌碩　蘭蕙軸☆
　紙本，水墨。
　光緒己亥作，題“香騷遺意”。

吳昌碩　菊石軸
　紙本，設色。
　真。

吳昌碩　杏花軸☆
　紙本，設色。小冊改軸。
　佳。

吳昌碩　籬菊軸☆
　紙本，設色。
　戊午，七十五歲作。題“籬菊
瘦逼人影”。
　真。

滬8—180
吳昌碩　菊石老少年軸
　紙本，設色。
　“乙卯秋抄，老缶。”

吳昌碩　牡丹軸☆
　紙本，設色。
　題：“酒滿金罍……”四言四句。

滬8—181
吳昌碩　荷花軸☆
　紙本，設色。
　乙卯初冬。

吳昌碩　臘梅軸☆
　紙本，設色。册改軸。
　鈐“溪香”朱。
　佳。

吳昌碩　竹石軸☆
　紙本，水墨。
　題：“兩三竿竹媚池影……”
　真而佳。

滬8—204
吳昌碩　梅花軸☆
　紙本，水墨。
　庚申展重陽作。鈐“千里之路

不可扶以繩"白方，做六朝印。
　字窅枯。
　可疑。

滬8—172
☆吳昌碩　紗帽石軸
　紙本，水墨。
　題："紗帽石，徐青藤所不敢
畫……時甲寅小暑後一日。"
　左上題："石生而堅"，"缶又書"。

滬8—230
☆吳昌碩　牡丹石榴軸
　紙本，設色。
　自題：子雲屬余弗畫博古……
予每屬子雲弗畫山水，尚各自勉
之云云。
　佳。

滬8—220
吳昌碩　牡丹水仙軸☆
　紙本，設色。
　丙寅八十三歲作。

吳昌碩　芭蕉軸
　紙本，水墨。
　晚年。
　劣。

滬8—237
吳昌碩　梅石軸☆
　紙本，設色。
　七十左右。

滬8—183
吳昌碩　松石軸☆
　綾本，水墨。
　"松色不肯秋。丙辰臘月大寒，
並錄東野句。昌碩。"
　鈐"小名鄉阿姐"。
　與前見二幅爲一幅屏條。

吳昌碩　菊石軸
　紙本，設色。
　"人書俱老。"

吳昌碩　菊石軸☆
　紙本，設色。
　題七絕：荒崖寂寞無俗情……
無紀年。
　真。

滬8—189
吳昌碩　紅梅軸
　紙本，設色。
　丁巳小雪節。

一九八六年五月十日
上海工藝品進出口公司

滬8—203
吳昌碩　竹石軸☆
　紙本，水墨。
　庚申，吳昌碩，年七十七。
　石用潑墨，竹均橫葉。
　真。

滬8—173
吳昌碩　菊亭圖軸☆
　紙本，設色。
　爲菊亭作別號圖。題七絶：菊
亭索我貌亭子……甲寅暮秋作。
　真。

滬8—160
吳昌碩　菊石軸☆
　紙本，設色。
　己酉四月，吳俊卿。
　六十六歲。
　色污。
　真。

滬8—232
吳昌碩　菊石軸☆

紙本，設色。
　"美意延年"，篆書。
　佳於上軸。
　真。

滬8—196
吳昌碩　牡丹軸☆
　紙本，設色。
　玉環真態。己未四月，吳昌碩，
年七十六。
　真。

滬8—219
☆吳昌碩　菊花軸
　紙本，水墨。
　丙寅。題七絶：鐙火照見黃華
姿……款：八十三叟大聾。
　佳。

滬8—168
吳昌碩　枇杷軸☆
　紙本，設色。
　癸丑七十歲作。下又題一段。
　"鳥疑金彈不敢啄，忍饑空向
林間飛。"

滬8—156

吳昌碩　玉堂獻佛圖軸☆

　金箋，設色。

　丁未。

　畫玉蘭、佛手。

滬8—157

吳昌碩　杜鵑梔子軸☆

　金箋，設色。

　丁未，"畫於吳下去住隨緣室，缶"。

滬8—147

吳昌碩　菊石軸☆

　紙本，設色。

　錄近作就正鷺公。戊戌九月，吳俊卿。

　五十五歲。

吳昌碩　老少年軸

　紙本，設色。

　辛酉夏四月畫於海上去住隨緣室之篆雲樓，七十八叟吳昌碩。

滬8—252

吳昌碩　薔薇芭蕉軸☆

　紙本，設色。

紅薔薇覆綠芭蕉。

原無印，徐偉達以原印補鈐。

滬8—152

吳昌碩　紫藤軸☆

　紙本，設色。

　"紫綬。"丙午夏作。

滬8—163

吳昌碩　天竺湖石軸☆

　紙本，設色。

　辛亥暮春，吳俊卿。

吳昌碩　菊花軸☆

　戊午，七十五歲作。題三句，脫花字。

滬8—144

吳昌碩　梅石軸☆

　紙本，設色。

　"舊時月色"，篆書。

　題五律：生成鐵石腸……　"丁酉春仲，缶。"

滬8—213

吳昌碩　紅菊軸☆

　紙本，設色。

題七律："雨後東籬野色寒……
壬戌冬，吳昌碩，年七十有九。"

滬8—169
吳昌碩 紅梅軸☆
紙本，設色。
"癸丑雨水節，吳昌碩。"五言
六句："梅花如中酒……"

滬8—154
吳昌碩 梅花陶爐軸☆
紙本，水墨。
丙午。
粗筆，似任熊；字亦似。

滬8—216
☆吳昌碩 葫蘆軸
紙本，設色。精。
題五絕：久與凡卉伍……
"乙丑立冬後數日畫竟黏壁
間，彊邨老人以爲酷似天池，未
敢信也。吳昌碩，時年八十二。"

吳昌碩 松圖軸
紙本，水墨。
丙辰四月。
趙子雲僞作，粗而僵，字亦弱。

滬8—197
吳昌碩 牡丹水仙軸
神仙富貴，美意延年。己未。
真，劣。

滬8—170
吳昌碩、王震 合作歲朝圖軸
紙本，設色。
下畫香櫞、萬年青、百合，上
一瓶，吳補畫墨梅。
吳書："一家團聚，眉壽萬年。
癸丑歲寒，一亭畫成，屬老缶補
梅並書款，時病臂未痊。"

吳昌碩 葫蘆軸
紙本，設色。
無紀年。
字輕色艷，印亦不對。
僞。

滬8—214
☆吳昌碩 紫藤軸
紙本，設色。大軸。精。
癸亥春，八十老人吳昌碩。
佳。

滬8—227
吳昌碩　瓜藤軸☆
　　紙本，設色。
　　正是輪囷雨足時。
　　小字款。
　　真而佳。

滬8—081
☆虛谷　梅竹綬帶軸
　　紙本，設色。
　　"虛谷，時年七十有三。"前題
做華喦。
　　梅花雜亂，構圖差。

滬8—084
虛谷　霜林古塔軸☆
　　紙本，水墨。册改軸。
　　"霜林古塔。虛谷。"
　　簡筆小幅。

虛谷　落花時魚軸
　　紙本，設色。小册改軸。
　　"落花時魚。虛谷。"
　　畫魚方眼。
　　偽。

虛谷　白菜梅花軸

　　紙本，設色。册改軸。
　　"虛谷寫生。"
　　偽。

滬8—082
虛谷　枇杷軸
　　紙本，設色。册改軸。
　　"樹結寶珍。虛谷。"
　　"樹結寶珍"四字挖填，然款
是真。
　　以有疵不入。

滬8—083
虛谷　寫生荷榴軸☆
　　紙本，設色。
　　拓一尊一觶，上畫折枝花。
　　款：虛谷寫生。
　　熟紙，故與常見者異。然款
必真。
　　真。

滬8—115
任頤　風塵三俠軸☆
　　紙本，設色。册改軸。
　　丙戌款。

任頤　鴨子萱花軸

紙本，設色。

早年風格畫，晚年字形款。

款必僞，畫或是真？

滬8—095

☆任頤　周茂叔愛蓮圖軸

紙本，設色。彩。

同治癸酉冬十月，伯年任頤寫於滬上寓次。

滬8—176

吳昌碩　題畫詩軸☆

紙本。

滬8—085

戴以恒　山水軸☆

絹本，設色。

戴以恒用柏志，丙戌款，爲星俞作。

滬8—050

周顥　倣王蒙秋山行旅軸☆

紙本，設色。

款：芷巖。

滬8—078

吳熙載　竹圖軸☆

紙本，水墨。

款：晚敦居士”。鈐“吳熙載”白。

滬8—076

翁雒　桂花鸚鵡軸☆

絹本，設色。

“小海翁雒。”

滬8—067

秦儀　柳塘歸牧軸☆

絹本，設色。

辛卯立夏。“柳溪釣徒秦儀並題。”

細筆。

被稱其爲秦楊柳，無錫人。

朱昂之　寒林清夏軸☆

紙本，水墨。

自題擬倪高士。

王素　柳塘放鴨軸

紙本，設色。

小梅王素。

滬8—077

王素　豆花秋葵軸☆

紙本，設色。

"邗上王素。"

滬8—080

張棨　太平春色軸

絹本，設色。

"道光戊申中秋前三日，小蓬張柞枝作。"

鈐"北平張氏柞枝號小芘一號硯孫書畫印"朱方。

畫折枝花，俗劣甚。

其人在蘇州賣畫多年。

滬8—141

☆陳雄　鸚鵡軸

紙本，設色。

"鸚鵡驚寒欲喚人。子俊雄。"

鈐"陳雄之印"。

學任熊；款亦有似處。

滬8—086

戴以恒　山水軸☆

紙本，水墨。

學乃翁而板。

張迺耆　松泉軸

紙本，水墨。

張雪鴻之子。

蔣予檢　蘭棘軸

紙本，水墨。

滬8—070

張荃　花卉蛺蝶軸

紙本，設色。

武陵女史朗之張荃。

嘉道間，工筆花卉。

滬8—079

劉德六　寫生蔬果軸☆

紙本，設色。冊改軸。

壬申。鈐有"年七十矣"印，則時已七十外。

陸恢之師。

以上工藝品進出口公司藏品。

全部已籤注卡片。

一九八六年五月十二日
上海古籍書店

滬9—75
張崟 山水軸☆
 絹本,設色。
 題七絶:"楓赤松蒼返照低……"
 僞,劣。

滬9—40
馬元馭 鷹栗軸☆
 絹本,設色。
 題五絶:"整翮秋風裏……栖霞
山房馬元馭。"鈐"馬元馭印"
白、"扶羲"朱。

陸治 梅花水仙扇面
 紙本,水墨。
 單款。
 畫僞,底亦敝。

戴進 山水卷
 灑金箋。
 僞劣。

沈銓 松猿軸

絹本。
僞劣。

滬9—65
吳九思 瓶菊軸☆
 紙本,設色。
 恂齋吳九思。鈐"九思之印"
白、"睿壽"朱。
 乾隆己酉款。
 左下梅三顛題。

滬9—63
張燕昌 蘭石軸☆
 紙本,水墨。
 "金粟山人張燕昌寫於娛老書
巢。"

滬9—44
甘士調 松鷹軸☆
 綾本。
 "山海關外守中子甘士調指頭
生活。"
 真,尚可。

徐枋 芝石軸
 紙本,水墨。
 甲戌款。"石介不可渝……"五

排一章。
　偽。

滬9—70
王學浩　倣大癡山水軸☆
　絹本，水墨。
　嶺海渺無際……壬子冬日自粵
東歸，倣大癡筆意。椒畔浩。
　三十九歲。
　尚佳。

黃宗炎　山水軸
　絹本，青綠。

黃易　羅漢軸
　磁青紙，金畫。
　偽。

滬9—36
陳星　荷花水鳥軸☆
　金箋，設色。
　"壬寅仲秋寫，陳星。"
　約康熙左右。
　真。

滬9—64
錢灃　行書詩軸☆

紙本。
　"江鳥見沙地……澧。"
　真而佳。紙敝。

徐枋　山水軸
　絹本，水墨。
　偽，劣。

戴熙　山水軸
　絹本。
　畫近徽派。
　舊畫加偽款。

滬9—85
清佚名　仕女軸☆
　絹本，設色。
　學仇英。
　清初片子，尚可。

清佚名　山水軸
　絹本，設色。
　約嘉道間，有王石谷影響。

王宸　山水軸
　絹本。
　甲辰。
　偽。

佚名　水鳥軸
　　絹本，設色。
　　三鳥在柳幹上。
　　黑畫。
　　清初？

佚名　山水人物軸
　　絹本，設色。
　　畫山水間數人、二鹿。
　　清初。

滬9—54
張棟　松聲泉響軸☆
　　紙本，水墨。
　　"甲午春二月，看雲張棟製。"
　　乾隆以後。
　　畫劣。

吳文質　雪景軸
　　紙本。
　　癸酉秋。
　　民國時人。

釋上睿　山水軸
　　紙本。
　　癸未，爲謐菴作。

滬9—47
方觀承　行書七律詩軸☆
　　羅紋紙本。
　　乙酉元旦，爲杍翁書。
　　真而佳。

文徵明　山水軸
　　絹本，設色。
　　僞。

滬9—56
王桂蟾　文俶像軸☆
　　紙本，設色。
　　詩塘王文治題，謂其幼女作
云云。
　　吳湖帆題於畫左。
　　王字可疑？

陳洪綬　仕女像軸
　　舊畫添款。

文點　山水軸
　　絹本，設色。
　　癸巳秋深，做大癡。
　　僞。

周荃　椿松圖軸

絹本，設色。
順治，周荃。
填款。

項元汴　竹石枯木軸
紙本，水墨。
崇蘭瓢逸韻，孤竹起清風……
有本之物。

滬9—78
趙之琛　椿竹水仙軸
紙本，設色。
偽。

滬9—79
趙之琛　椿石水仙軸☆
紙本。
偽。

滬9—26
☆周禧　梅花雙雀軸
絹本，設色。
"江上女子周禧設。"鈐"江上
女子"、"女禧畫印"。
工緻，印亦佳。
真。

陳元素　梅鵲軸
紙本。
天啓款。
偽劣。

滬9—28
賈淞　山水軸
紙本，設色。
"癸巳夏五寫博瞻老年先生一
粲，賈淞。"

喬一琦　山水軸
絹本，水墨。
偽。

徐枋　山水軸
絹本。
偽。

禹之鼎　仙女進瑤臺玉藕圖軸
綾本。
舊畫添款。

陳鴻壽　五言聯
偽。

滬9—20

顧見龍　賞月觀梅軸☆

　　絹本，設色。

　　"欽假金門畫史顧雲臣寫。"

　　工筆。

　　即顧見龍。

　　題款可疑?

余集　仕女軸

　　紙本，設色。

　　乾隆甲寅款。

　　偽劣。

鄒一桂　花卉軸

　　紙本，設色。

　　庚子款。

　　偽劣。

陳鴻壽　七言聯

　　單款。

　　寒池蕉雪詩人畫，午榻茶煙學

士禪。

　　真。

滬9—10

☆陳廉　松林策杖軸

　　絹本，設色。

　　款：明卿陳廉。鈐"陳廉之

印"白、"別字湛六"白。

　　畫似趙左。

　　真而佳。

滬9—71

王學浩　倣倪黄合作山水軸☆

　　紙本，水墨。

　　字方。

　　偽。

宋葆淳　山水軸

　　紙本，設色。

　　偽。

滬9—52

允禧　山水軸☆

　　紙本，水墨。

　　乾隆丙子款。

　　乾隆二十一年。

　　有李葆恂印。

　　畫雅而板。

　　疑?

錢灃　枯木竹石軸

　　紙本，水墨。

　　偽。

偽戴熙題。

滬9—48
董邦達　行草書元人詩軸☆
　紙本。
　單款。
　真。

滬9—72
周鎬　山水人物軸☆
　紙本，設色。
　真。

滬9—25
△朱耷　松鹿軸
　紙本，水墨。
　八大，兩點款。
　八字不佳，畫風在前。
　靈芝、竹石均不佳。
　疑？
　徐、陶亦以爲疑。

孫克弘　花兔軸
　紙本，設色。
　偽。

周天球　山水軸

紙本，水墨。

滬9—27
姜泓　梅禽山茶軸
　金箋，設色。
　"壬寅桂秋畫於東城之翠煙
樓，巢雲姜泓。"
　與前見陳旱爲一堂屛。
　藍瑛後學。

王學浩　山水軸
　紙本，水墨。
　無紀年。
　偽。與前幅一手造。

滬9—34
李遠條　秋林訪友軸
　綾本，設色。
　己亥，做山樵筆。
　康熙五十八年。

翁嵩年　花卉軸
　紙本，設色。
　偽。

滬9—51
程鳴　山水斗方軸

絹本，水墨。

款："涼雲濛濛不可及，懸泉直下春林霏。松門拈句。"

畫粗俗。

可疑？

滬9—46

張照　行書七絕詩軸

紙本。

單款。

偽。有本之物？

李育　花鳥軸

紙本，設色。

偽。

董邦達　山水軸

綾本，水墨。

舊畫添款。

王暉　扇面軸

乙丑清和，爲辛生作，款：星槎王暉。

學費丹旭。

一九八六年五月十三日
上海古籍書店

米芾　舞鶴賦卷
　絹本。
　清代僞。

仇英　文姬歸漢卷
　絹本，設色。
　僞款。
　清初片子。或是有本之物。

沈周　書畫卷
　紙本，設色。
　弘治庚申款。
　僞劣。

段玉裁　書李白詩卷
　僞劣。

石濤　山水卷
　紙本，設色。
　僞劣。

王齊翰　挑耳圖卷
　絹本，設色。
　清代臨本。

滬9—01
吳寬　行書致范菴帖軸☆
　灑金箋。
　書法枯澀，然是有本之物。寬字作宽不作窛。
　紙有簾紋，灑片作赭金。全書無橫捺，均作點。
　劉以爲眞。
　可疑。

滬9—81
陳熙　桐陰書屋卷
　絹本，設色。
　"桐陰書屋。子明陳熙畫於雙管樓。"
　是清嘉道以後畫。

滬9—03
陳繼儒　行書詩卷
　紙本。
　"先生杖履故閒閒……八十一翁陳繼儒書於神清室。"
　似是在舊卷尾紙上書。
　間有俗字，可疑。
　後部款又稍佳，姑以爲眞。

趙之謙　五言聯

紙本。

鳳侶游息妙……鳳侶上款。

偽。

趙之謙　牡丹軸

紙本，設色。

題"富貴壽玫"。

偽。

趙之謙　菊石軸

紙本，設色。

偽。

鄧琰　對聯

書劣，故書早年款"古皖鄧琰"。

偽。

惲壽平　五瑞圖

紙本，設色。

偽。清後期。

滬9—68

浦道宗　牡丹軸☆

紙本，水墨。

乾隆六十年。

學李鱓。

滬9—23

諸昇　竹圖軸

絹本，水墨。

己未款，天屬上款。

平平，石佳竹劣。

楊晉　山水軸

紙本。

偽。

滬9—12

沈士�　雪景山水軸

絹本，設色。

"甲午菊月望日寫，吴門沈士�。"

順治十一年。

清佚名　麻姑獻壽軸

絹本，設色。

約清乾隆間。

錢杜　梅圖軸

紙本，水墨。

偽。

洪範　山水軸

紙本，設色。
偽。

清佚名　西園雅集圖屏
　絹本，設色。雙幅。
　清乾嘉以後。

釋普荷　鍾馗軸
　偽劣特甚。

滬9—43
張鵬翀　寒壑雙清軸
　紙本，設色。
　自題七絕，無紀年。
　有明善堂印。
　真。

滬9—58
邱學敏　山水軸
　絹本，設色。
　鄞江邱學敏恭倣。
　倣石谷。
　乾隆舉人。

華嵒　扁舟吟興軸
　紙本，設色。
　偽，有本之物。

滬9—60
郎秉中　竹石軸
　絹本，水墨。
　墨竹。
　清前期。

王文治　行書詩軸
　紙本。
　虛齋上款。
　偽。

滬9—08
王象咸　行草書七律詩軸☆
　綾本。
　"臨池草閣……"
　無紀年。
　邊跋稱其爲山東新城人，崇禎
時人。

滬9—30
姚宋　黃山山水軸☆
　紙本，設色。
　無紀年，峰頭上題款。
　下半松雲佳。上半敝。

滬9—13
陳六翰　行書五律詩軸☆

綾本。

上鈐"潞國敬一道人世傳寶"朱文大印。

崇禎進士。

錢澧　七言聯

紙本。

劉墉　書扇及詩軸

偽。

楊守敬題真。

滬9—53

王宸　竹石軸

紙本，水墨。

辛丑三月。平生老去情俱淡……

真。

滬9—76

陳希祖　行書李白廬山瀑布詩軸☆

紙本。

壬申款。

真。

沈宗敬　山水軸

偽。

王學浩　載書圖卷

紙本，設色。

潘奕雋引首。

梁章鉅、顧蒓、林則徐、林開暮、李宣龔、陳衍題。

爲梁章鉅之子吉甫作。

畫掏心。

滬9—74

張崟　送別圖卷☆

紙本，設色。

"嘉慶癸亥春仲爲浣梧道友，即請正之。丹徒夕庵張崟。"

劉文光、茅元銘、蒲忭、張鏐、奎聯、郭琦等題詩。

真。

滬9—83

李修易　山水卷

紙本，水墨。

己未，摹李檀園。

永瑢　山水卷

紙本。

廣廷上款。

後有題，謂爲其少年時作。

滬9—80
陳乾　朱休度小像卷
　　絹本，設色。
　　前自書引首。畫印款。
　　孔廣平、沈範孫、郭麐、曹言
純、項繡虎、劉瀚、錢泰吉等題。
　　自題云畫乩仙詩意。

高朗　山水軸
　　惡極劣極!

滬9—07
☆朱統鍡　隸書李白山中問答
詩軸
　　紙本。
　　鈐有"夷庚"、"來仙客"、"長
生父"三印。

滬9—82
☆林則徐　楷書長律軸
　　紅蠟箋。
　　嘉慶甲戌，笠帆中丞上款。
　　嘉慶十九年，三十歲。

滬9—50
陳率祖　松雀圖軸
　　紙本，設色。

款：磨崖山人。
真。

滬9—29
張玉書　行書松江石硯詩軸☆
　　綾本。
　　書《賜砥石山綠石硯詩》，定侯
上款。
　　徵字缺筆，或是其家諱歟?
　　真。

滬9—73
潘思牧　柳塘荷風軸☆
　　絹本，設色。
　　行書七絶，末題倣白石翁。

滬9—05
曹羲　劍門飛雪軸
　　絹本，設色。
　　"天啓壬戌清和月寫，吳郡曹
羲。"
　　錢穀後學。
　　裁小。

滬9—59
金礪　隸書詩軸☆

絹本。
震澤人。

滬9—04
☆項德新　秋江漁艇軸
紙本，水墨。

癸亥款。
下半好，總體效果好，中段
稍差。
姑以爲真。
其款字須核對，以字形有似康
熙間人學董書風氣也。

一九八六年五月十四日
上海古籍書店

敦煌殘經
　無佳者。
　內一片隋人，一片高宗，餘晚唐。

王鑑　山水册
　有本之物。清中期臨本。

蔣寶齡　山水册
　紙本，設色。
　甲申仲冬款。
　鈐"蔣寶齡"印。
　不佳。

惲壽平　花卉册
　絹本。
　僞劣。

高簡　山水册
　紙本，設色。
　引首："射潮王孫。波齋。"即錢岳。字法鄭谷口。
　"娛暉老人高簡擬古，甲申長夏避暑有竹莊作。"此二行挖填。

每幅鈐"宜堂"印，又有錢岳印。
　畫有似處，然尖而不渾，是別一人畫。

俞澂　花鳥册
　絹本，設色。
　如水彩畫。
　清後期。

張迺耆　花卉册
　紙本，設色。
　"嘉慶十六年四月既望作於安雅堂，壽民張迺耆。"
　張敔之姪。
　學王武而薄。

趙之謙　家書卷
　杭州造。
　徐云杭州民國間大量造，無底本，妄爲之。

滬9—45
☆李世佐　龍潭介壽圖卷
　紙本，水墨。
　雍正壬子作，蒼佩二兄上款。
　其人號梓園。

畫似戴務旃。

後高鳳翰各體書諸人詩，自題"因以衆體爲之，殊類兒戲也"云云。蒼佩爲高氏之弟也。

前隸書是本體，另一學黃書亦曾見之；餘各體，殊罕見也。

方薰　山水卷
　　紙本，水墨。
　　偏劣。

滬9—02
☆王鏊　壽陸穩翁七十序卷
　　紙本。
　　前端方引首。
　　成化十四年，賜進士及第翰林院國史編修王鏊序。鈐"濟之"朱、"玉堂學士"。
　　後王仁俊等題，均爲端方也。
　　其年二十九歲，官編修，而鈐"玉堂學士"印，且字亦枯窘是老年風格。
　　疑僞。

滬9—61
陶熇　山水卷☆
　　紙本，設色。

"戊戌中秋，七十四叟陶熇飴孫續。"鈐"陶熇之印"、"飴孫書畫"。
　　光緒二十四年。
　　倣石田。

顧濟乾　行書軸
　　紙本。
　　清人。

滬9—31
陳奕禧　行書王維與裴迪書軸☆
　　綾本。
　　戊子。

滬9—22
冒襄　自書和曹溶詩軸☆
　　紙本。
　　丙寅，七十六歲作。
　　真。敝。

滬9—24
董俞　行書壽文軸
　　金箋。
　　見老上款。
　　字北岳，董含之弟，松江人。
　　學董而弱。

□步墀　行書詩軸
　　紙本。
　　清中期。

滬9—19
夏時行　草書五絕詩軸☆
　　紙本。
　　龍鶴君山下……鈐"夏時行"、
"深山野人"。
　　明末人。
　　真。

滬9—38
王澍　行書臨米帖軸☆
　　綾本。
　　廼老忝命高邑……

滬9—57
沈益　行書軸
　　紙本。
　　約齋上款。

滬9—33
王澤弘　行書軸
　　綾本。

姜宸英　行書詩軸

絹本。
僞。

滬9—41
葉鳳毛　行書詩軸
　　紙本。

滬9—18
沈愷曾　行書七絕詩軸
　　花綾本。
　　明末清初人。

滬9—37
盧文傑　行書五律詩軸☆
　　絹本。
　　癸亥，"塵卷盧文傑"，兆翁張
老公祖上款。
　　清前期。

滬9—69
☆孫星衍　篆書臨徐鉉書許真人
井銘軸
　　紙本，水墨格。
　　雲柯上款。
　　真，平平。

梁同書　行書軸

紙本。

辛亥之秋。

真，平平。

滬9—55

梁同書　行書思翁紀遊詩軸

　　紙本。

滬9—15

宋迪　溪橋幽賞軸☆

　　絹本，設色。大軸。

　　明嘉靖、隆慶間人畫，學唐
寅、周臣者。

　　加僞款。

滬9—14

☆明佚名　王尊巡河圖軸

　　絹本，設色。

　　無款。

　　大山水人物。山似浙派。

　　明人之作。

王學浩　山水軸

　　紙本，設色。大軸。

　　畫、字皆活，與前見做本不同。

　　劉以爲僞，徐、陶以爲真。

　　真。

滬9—49

陳率祖　山水軸☆

　　紙本，設色。

　　真。

陸遠　山水軸

　　絹本，水墨。

　　辛卯。

　　破碎。

滬9—11

陳廉　金堤虹影斗方軸☆

　　金箋，水墨。小軸。

　　"金堤虹影。繡水陳廉畫。"

滬9—17

王臣　觀瀑圖軸☆

　　綾本，水墨。

　　印款："王臣"、"披雪"，均朱。

　　金陵派。

王學浩　山水軸

　　紙本，設色。小條。

　　褚德彝題詩塘。

　　僞。

滬9—35
袁棠　葡萄軸
　絹本，水墨。
　清嘉、道以後。
　畫劣俗。

滬9—21
倪仁吉　山水軸
　綾本，設色。
　吳人。
　清前期俗人畫，劣。

滬9—42
項奎　夏木虛堂軸
　絹本，水墨。
　無紀年。
　筆滑。
　真而不佳。

滬9—66
潘恭壽　佛像軸☆
　紙本，水墨。
　"乾隆四十四年十二月廿一
日，蓮巢佛弟子潘恭壽供養，第
十四本。"
　上左書《心經》，四十五年三月
廿日寫。

真。

滬9—16
王鐸　行書軸☆
　紙本。
　二行。無紀年。
　真。

滬9—39
沈宗敬　行書臨米帖軸
　紙本。
　己丑。

滬9—06
☆張宏　秋江楓落軸
　絹本，設色。
　"石出倒聽楓葉下，櫓搖背指
菊花開。吳門張宏寫。"
　字正楷寫顏字，而畫必是真。佳。

明佚名　盛期徵像軸
　紙本。
　盛期徵像，後做；祝允明書贊
詩，臨本。

以上上海古籍書店藏品。
全部已籤注片子。

一九八六年五月十五日
上海友誼商店

滬10—10
朱文新　擬文待詔山水扇面 ☆
　紙本，設色。
　韻亭上款。

滬10—13
沈芝亭　荷花草蟲扇面 ☆
　紙本，設色。
　壬寅作，鴻柱上款。
　倣惲。
　道咸間人。

滬10—14
阿克敦布　梅花扇面
　紙本，設色。
　綏亭上款。
　同光。

滬10—04
澹園　岳陽樓圖扇面 ☆
　紙本，設色。
　壬子作。

滬10—15
馬菖　醉鍾馗扇面 ☆
　金箋，設色。
　平江馬菖根仙甫作。
　同光。

滬10—11
改琦　蘭石扇面 ☆
　紙本，設色。
　庚辰新秋。
　僞。

改琦　葵花枇杷條
　紙本，設色。
　自題學王武。
　僞。

宋葆淳　山水軸
　紙本，水墨。
　染紙。
　僞。

滬10—05
蔡遠　破山古寺軸 ☆
　絹本，設色。
　款：紫帽蔡遠。
　石谷弟子。

閔貞　拐仙圖軸
　紙本，設色。
　偽劣。

戴克昌　冬山黃葉
　紙本，水墨。
　醜石戴克昌，壬申秋月。
　畫劣甚。

滬10—08
王續增　平沙落雁軸
　紙本，設色。
　楚黃王續增，壬辰款，鶴老
上款。
　尚佳。

崔華　山居圖軸
　紙本，設色。
　庚午秋。
　康熙二十九年。
　字有似惲處。畫細碎，無家法
師承。
　資。

惲壽平　山水軸
　絹本，水墨。

翟大坤　山水軸
　紙本，設色。
　偽。

滬10—09
張賜寧　登馬鞍山圖軸
　紙本，設色。
　真而劣。

畢簡　溪山深静軸
　絹本，水墨。
　染絹。
　偽。

滬10—18
吳昌碩　花卉軸☆
　紙本，設色。
　己亥款。

吳昌碩　行書軸
　紙本。大軸。
　丙寅，玉農上款。
　真。

倪田　馬圖軸
　紙本，設色。
　丙辰款。

偽。

吴昌碩　梅竹軸
　　紙本，水墨。
　　乙丑。
　　偽劣。

任頤　水仙竹雀軸
　　金箋，設色。扇面改軸。
　　真而佳。

任頤　梧枝棲鳳軸
　　紙本，設色。
　　己丑款。
　　偽，但有一定水準。

吴昌碩　篆書聯
　　石印；原本亦偽。

一九八六年五月十六日
上海友誼商店

滬10—07
黃慎　人物仕女扇面 ☆
　紙本，設色。雲母箋。
　立老上款。丙午。鈐"躬""懋"陰陽印。
　雍正四年，四十歲。
　細筆。
　真。

滬10—01
藍瑛　松窗讀易圖橫幅
　絹本，設色。
　真而不佳。

吳昌碩　書法團扇面
　絹本。
　小楷。辛亥款。
　佳。

滬10—06
唐岱　山水扇面 ☆
　紙本，設色。
　庚戌秋杪，良佐上款。
　真。

滬10—03
袁問　山水扇面 ☆
　金箋，設色。
　辛卯。
　順治八年?

明佚名　山水扇面
　灑金箋。
　後加一"唐伯虎"朱印。
　明人畫，畫佳，是唐氏流派。

滬10—02
章嘉楨　行書七言詩扇面
　金箋。
　明後期?

滬10—17
吳昌碩　梅花軸
　灑金箋，設色、水墨。
　庚寅臘八日。題二段，均詩，一款"缶道人"。
　四十七歲。
　真。

滬10—19
吳昌碩　篆書臨石鼓文第一鼓軸 ☆

紙本。

壬子夏。

不佳。

滬10—16

楊蔭沼　花卉屏

　　紙本，水墨。八條。

　　癸巳。

　　梅、菊、芭蕉、枇杷……

一九八六年五月十七日
上海文物商店

滬11—581
任預　山水人物軸☆
　紙本，設色。
　做新羅意，"家住江南黃葉村"。

滬11—577
任預　秋山蕭寺圖軸☆
　紙本，設色。
　"歲在丁亥春二月，背擬石谷本，蕭山立凡任預。"
　三十五歲。
　污損。

任薰　荷花鴛鴦軸
　紙本，設色。
　同治辛未春仲，阜長任薰寫於吳門。
　四十四歲。
　敝。綫澀。

任預　鍾馗軸
　紙本，設色。
　同治辛未夏四月，任豫立凡寫。
　無印。

十九歲，故名豫。

滬11—580
任預　秋山晚翠軸☆
　紙本，設色。
　丙申冬十二月，背擬大癡道人筆意。

任薰　公孫大娘舞劍軸
　紙本，設色。
　戊寅秋暮。
　筆弱，細碎，下半尤差。
　疑偽。

任預　做文待詔山水軸
　紙本，設色。
　伯陶上款。
　字僵畫弱。
　偽。

任預　年年得意軸
　紙本，水墨。
　年年得意。用新羅、南田兩家筆法。立凡任預。
　畫小兒釣得鯰魚。
　真而劣。

任預 倣大滌子山水軸
紙本，設色。
偽。

滬11—578
任預 當朝一品軸☆
紙本，設色。
當朝一品。歲次丁亥五月，蕭
山立凡任預。
畫一小兒當潮吹笛。
三十五歲。
此件佳，似宜入目。

任薰 芝鶴圖軸
紙本，設色。
芝生上款。
畫有似虛谷處；款劣。

任薰 天官像軸
紙本，設色。
同治己巳立秋前三日，阜長任
薰寫。

任薰 九鷺圖軸
紙本，設色。
畫蓮塘鷺鷥。
任薰二字相連。

綫弱而粗糙。
疑。

任薰 人物軸
紙本，設色。
筱卿仁兄屬，阜長任薰寫於吳
門客次。
學老蓮。
陶云偽。
佳。紙敝。

任薰 花鳥屏
紙本，設色。四條。
鷄冠花、茨菇、茶花、碧桃。
均偽。

任薰 雪蕉軸
紙本，設色。
丁亥，花農上款。
五十三歲。
偽。

任薰 老子像軸
紙本，設色。
"戊寅七月，阜長任薰寫於吳
門客次。"坐于樹上。
四十四歲。

細筆，佳於前數幅。

任薰　人物軸
紙本，設色。
鼎卿上款。

任薰　花卉菊石軸
紙本，設色。
乙亥孟月。

滬11—556
任薰　梅石山鳥軸
紙本，設色。
"舜琴作。"鈐有"舜琴"朱。
徐云是其早年。

滬11—579
任預　報捷圖軸☆
紙本，設色。
乙未秋，偶憶及宋時畫意，背
擬之。立凡任預。
四十三歲。

任預　白衣送酒軸
紙本，設色。
疑。

任預　待雨圖軸
紙本，水墨。
萬木無聲待雨來。立凡任預。

滬11—576
任預　金魚小藻橫披☆
紙本，設色。
"歲次庚辰九秋，爲仁甫仁兄
先生屬，蕭山任預寫。"
二十八歲。
吳徵題於畫本身。
真。

滬11—555
任薰　秋樹盦填詞圖軸☆
紙本，設色。
乙丑九秋，爲其姪牧父作。
鈐"舜琴"印，與前幅同。
三十一歲。
真。

滬11—539
任淇　富貴永昌軸☆
紙本，設色。
富貴永昌。竹君。鈐"碧山外史"
朱方。
牡丹。

滬11—541

鄧啓昌　花卉屏☆
　　紙本，設色。四條。
　　"銕仙。"鈐"跛道人"朱長。
　　"小園尊兄大人清雅之屬。同治戊辰秋七月，白下鄧啓昌。"
　　畫俗劣。

滬11—529

姚燮　梅花圖通景屏☆
　　紙本，水墨。四條。
　　庚申作，學誠上款。款"復翁燮"。
　　五十六歲。
　　粗筆。

任預　山水軸
　　紙本，設色。
　　"雲藏神女館，雨散楚皇宮。偶臨羅兩峰有此本。立凡任預。"
　　真。

姚燮　盆菊軸
　　紙本，設色。
　　款：復翁。
　　畫粗俗。
　　徐云是任渭長代筆。

吳毅祥　溪高遠岫軸
　　紙本，設色。
　　畫硬。
　　偽。

吳毅祥　山水軸
　　紙本，青綠。
　　良友靜相對，携琴不用彈。做包山筆。
　　畫下半劣，上半尚佳。
　　疑不真。

吳毅祥　桃源圖軸
　　紙本，設色。
　　畫劣甚，而款似。
　　疑不真。

吳毅祥　人物花鳥屏
　　紙本，設色。四條。
　　二人物，二花鳥。
　　畫均平平；款真。
　　或其人敗筆可至於此極耶！

滬11—570

☆吳毅祥　北牖讀書軸
　　紙本，設色。
　　題七絕：東皋嫩日林無影……

秋圃老農吳穀祥。鈐"秋農四十
歲以後手筆"朱方。
　　山水、款均佳於前幅。
　　真。

滬11—562
吳滔　秋燈課讀圖卷☆
　　紙本，設色。
　　子因上款，壬申作。
　　三十三歲。
　　畫似任氏。

滬11—565
吳滔　山水軸☆
　　紙本，設色。
　　無紀年。

吳滔　雲林詩意橫披
　　紙本，水墨。
　　己丑作。

吳滔　山水軸
　　紙本，水墨。

滬11—563
吳滔　山水軸☆
　　紙本，水墨。

辛巳，爲祉眉作。臨王時敏
山水。
　　四十二歲。

滬11—568
吳穀祥　松濤深壑軸☆
　　紙本，設色。
　　朱竹垞詩意圖。前題朱詩。"丙
申花朝，秋圃老農吳穀祥。"
　　四十九歲。
　　真。紙泐。

吳穀祥　臨王翬平林散牧圖軸
　　紙本，設色。
　　臨王本款，後題丁酉作云云。
　　王臨李成。
　　真而板。

吳穀祥　山水軸
　　紙本，設色。
　　壬寅作，壽雲上款。
　　真。

滬11—569
吳穀祥　携杖尋幽軸☆
　　紙本，設色。
　　自題臨文五峯。

滬11—571
☆吳穀祥 倣趙孟頫水村圖意軸
紙本，設色。
上錄朱竹垞詩及跋。
佳。

吳穀祥 臨梅道人柳陰漁樂軸
紙本，設色。
僞。

滬11—564
☆吳滔 霜冷楓林軸
紙本，設色。
辛卯三月，莘卿上款。
五十二歲。

陸恢 舉案相莊軸
紙本，設色。
真而劣甚。

滬11—573
陸恢 折枝花卉軸
紙本，設色。
庚子十二月，爲鳳初作。
畫倪田家所見古銅瓶。
五十歲。
真。

吳滔 山水軸
紙本，水墨。
甲午，宣甫上款。
真。

陸恢 山水軸
紙本，設色。

陸恢 山水軸
紙本，水墨。
劣。

陸恢 牡丹軸
紙本，設色。

陸恢 秋水芙蓉軸
紙本，水墨。
甲辰二月。
佳。

陸恢 倣范寬秋嶺層雲軸
紙本，設色。
真。

吳石僊 江城雨意軸
紙本，設色。

吳石僊　倣耕煙山水軸
紙本，設色。
甲寅款。

吳石僊　煙雨歸邨軸
紙本，設色。
真。平平。

吳石僊　山水軸
紙本，設色。
辛卯。
真而劣。

吳石僊　遠浦揚帆軸
紙本，設色。冊改軸。
戊申作。
佳。

吳石僊　溪山雪霽軸
紙本，設色。
辛卯。
真而劣。

滬11—575
陸恢　簾幕迎涼軸
絹本，設色。

工筆。畫瓜果、花卉。
佳。

胡遠　花卉屏
二條。
壬午。
真而劣。

顧澐　山水軸
紙本。
星槎上款。
真而不佳。

陸恢　畫屏
四條。
甲子。
真。

張廷濟　行書臨天馬賦軸
紙本。
七十五歲作。

滬11—266
王澍　行書臨米碑記軸☆
紙本。
雍正十三年。

滬11—265
方苞　行書七絕詩軸☆
　紙本。
　帝巽上款。水南沙路雨清塵……
　董派風格。
　似真。

滬11—433
趙魏　隸書臨漢碑軸☆
　紙本。
　道光二年。
　七十七歲。

滬11—236
胡德邁　行書七絕詩軸☆
　絹本。
　思久上款。
　董氏後學。

滬11—378
郭廷翕　行書五律詩軸
　紙本。
　學米、董。
　乾隆?

滬11—164
趙士麟　草書壽詩軸☆

泥金箋。
　賀李母錢孺人六旬壽。
　乾隆以前。

滬11—080
洪度　行書瑞雪詩軸☆
　綾本。
　字在周櫟園、曹潔躬之間。

滬11—139
☆胡正言　篆書五律詩軸
　金箋。
　八十弍老人胡正言。鈐“胡正言字曰從”白、“□□八十一老人”朱。

滬11—353
曹秀先　行書軸☆
　紙本。
　《岳陽樓記》後段。
　鈐“冰持地山”朱方。

劉墉　行書七絕詩軸
　紙本。
　解向花間栽碧松……
　劉云疑。
　似真。

滬11—468
顧蒓　行書呂新吾語録軸☆
紙本。
鈐"丙戌作"白方。柯庭上款。
真。

滬11—274
金世熊　行書七絶詩軸
綾本。
庚子冬杪，竹坡金世熊。"野水
參差落漲痕……"

滬11—372
劉墉　書黃庭堅朱熹題東坡畫竹
石軸☆
粉箋。
丁未，晉珊上款。
鈐有"飛騰綺麗"朱方。
六十六歲。
大小字相間。
佳。

滬11—467
阮元　行書求是居格言軸☆
絹本。
道光二十一年大暑，右原比部
上款。

七十八歲。
真。

滬11—065
裕王　書五言二句軸☆
綾本。
劍氣衝霄漢，文光射斗牛。壬
子春日書。鈐"裕王之印"朱。
迎首"惠迪吉"朱長。
明末人書。

滬11—485
☆包世臣　行書放鶴圖記卷
絹本。
道光九年書。
前大字書《記》，後長跋，言補
書因由。

滬11—535
☆吳咨　篆書屏
紙本。四幅。
"叔民先生正書。道光戊戌八
月朔，聖俞吳咨。"
書崔瑗《座右銘》。

一九八六年五月十九日
上海文物商店

滬11—423
连朗　楷書文心雕龍才略篇軸☆
　　紙本，烏絲欄。
　　癸卯春二月作，綠溪上款。鈐
"卍川连朗"。

滬11—430
馬履泰　行書詠野花詩軸☆
　　紙本。
　　嘉慶癸酉六月伏庚日。
　　六十八歲。

滬11—456
鈕樹玉　隸書軸☆
　　紙本。
　　書謝康樂詩。

滬11—528
張熊　花卉屏☆
　　紙本，設色。四條。
　　竹石六兄上款，"戊寅春三月，
七十六叟子祥張熊"。
　　松、竹、梅、芙蓉等。
　　應酬之作，平淡。

滬11—527
張熊　倣李檀園山水軸☆
　　紙本，水墨。
　　光緒三年七月，"七十五老人子
祥張熊"。
　　學戴熙。
　　真。

宋犖　行書西陂雜詠六首之一軸☆
　　冷金箋。蓑衣裱。
　　代筆。

陳鴻壽　行書五言軸
　　灑金箋，烏絲欄。
　　是真，而草草。

滬11—404
姚鼐　行書答王禹卿詩軸☆
　　紙本。
　　"乾隆五十年五月廿二日，桐
城姚鼐頓首上。"
　　三十五歲。
　　細筆寫行草。
　　真。

滬11—406
☆翁方綱　行書斜街行軸

描花粉箋。
定軒上款，己未秋七月。
六十七歲。
真。

滬11—382
王鳴盛　行書臨閣帖軸
紙本。
丙午初秋。
六十五歲。
真。

滬11—497
屠倬　行書虛一道人句軸
紙本。
錢唐屠倬書。”

滬11—157
☆鄭簠　隸書金人銘軸
紙本。
己巳長夏録於思過齋。
六十八歲。
真。

滬11—473
李宗瀚　行書黍谷詩軸☆
紙本。

消寒集分賦近畿名勝。
詩舲大兄上款，丁亥仲春作。
五十八歲。爲張祥河作。
真。

滬11—251
周清原　行書陳眉公快語軸☆
綺本。
“天老年翁。晉陵周清原。”鈐
“周清原印”白、“蓉湖”朱。
清初人。

童鈺　隸書軸
紙本。
書法板而燥。
僞。

梁同書　行書軸
紙本。
紙上畫一梅。書評詞語。
僞。

滬11—255
張榕端　行草書壽詩軸☆
綺本。
爲癡翁安老父台壽。

滬11—354
曹秀先　行書論詩軸 ☆
　紙本。
　學詩先調平仄云云。
　真而平平。

劉墉　行書軸
　紙木。
　賦贈徐君鼎和一笑，石菴劉墉。
　光緒間人邊跋。

滬11—471
郭麐　行書七絕詩軸 ☆
　紙本。
　黄落山川知晚秋……鐵庵上款。
　真。

陸隴其　書五言選體軸
　綾本。
　五言選體一章，呈邵仙期。
　明人書。
　切去左側款，在内加“當湖陸
隴其”僞款。

滬11—561
胡錫珪　梅花詩意軸 ☆
　紙本，設色。

費念慈、鄭文焯、吳俊卿題畫上。

改琦　冰盤進荔軸
　絹本，設色。
　擬唐六如居士。改伯韞。
　款及綾條均稚弱。
　做本。

張熊　花卉屏
　紙本，設色。四幅。
　乙酉款。
　八十三歲作。
　真而劣。

滬11—585
申蓍　麻姑獻壽軸 ☆
　絹本，設色。
　款：長洲申蓍。

滬11—244
王庭侯　行書朱熹詩軸
　綾本。
　自題年八十。
　清初人。

滬11—603
嚴恭　荷花軸

紙本，設色。

上題陳元龍詩，款"益庵嚴恭"。鈐"秀水嚴恭"朱。

似學唐芡者。

滬11—512

王世紳　楊柳八哥軸☆

絹本，設色。

丙辰款，肇翁上款。

滬11—122

明佚名　肖像軸☆

絹本，設色。

松石鹿鶴及童子。無款。

晚明人。

滬11—510

何紹基　隸書雪中詩軸☆

紙本。

自題"雪中作書亦大快事"云云。

滬11—252

周璘　仕女軸☆

絹本，設色。

周璘。鈐"周璘"白、"藍田"朱。

約乾隆或稍早。

筆細碎。

顧鶴慶　雪景山水軸

紙本，設色。

道光辛卯。

陳鴻壽　行書臨黃庭堅帖軸

紙本。

款內移，或去上款歟？

王思任　行書軸

紙本。

癸未款。

偽。

滬11—590

徐鼎　淵明漉酒圖軸

絹本，設色。

印款，左下鈐"徐鼎"白、"巽庵"朱二印。

雍正乙卯夏五月劉鐸題。

滬11—424

黃驛　竹石牡丹軸☆

紙本，水墨。

約領黃驛，嘉慶元年。

滬11—396
秦儀　山水卷☆
　　綾本，設色。
　　乙巳夏倣元人法，蘋江上款。

滬11—560
☆胡錫珪　惜花春起早軸
　　紙本，水墨。
　　印款。冷香主人上款。
　　爲金心蘭作。
　　左上吳俊卿題。
　　摹舊本。

滬11—511
何紹基　隸書玲瓏室榜☆
　　紙本。

滬11—302
李世倬　蝠鹿軸☆
　　紙本，設色。
　　李世倬敬寫。
　　真。

滬11—334
釋明中　行書七絶詩軸
　　紙本。
　　聖因明中。

明佚名　顧養謙像軸☆
　　絹本，設色。
　　嘉靖乙丑進士。影像。
　　明人畫。
　　有題稱之爲太太高祖，則至明
末清初矣。

滬11—436
黎簡　五律詩軸☆
　　紙本。
　　耀南上款。

劉彥沖　臨陸治秋山獨釣圖軸
　　絹本，設色。
　　丙午款。
　　道光二十六年。
　　畫似錢杜。
　　真，或是早年。

滬11—434
黎簡　江天秋意軸☆
　　絹本，設色。
　　己酉六月。前隸書“江天秋意”
四字。

沈周　慈烏圖軸
　　紙本，水墨。

字尤劣。
舊摹本。紙敝補。

滬11—444
項紳　指畫松竹通景屏☆
絹本，設色。八幅。
款：昌江項紳。

傅山　行書七絕詩軸
紙本。
裁邊款，加一"山"字。
偽本。

董其昌　山水軸
絹本，水墨。
松江舊偽。

滬11—329
俞鯨　松鹿軸☆
絹本，設色。
"墨山俞鯨。"
諸君言是明末。
清康熙中後期。

滬11—119
楊維聰　魚圖軸☆
紙本，水墨。

"古監楊維聰。"
約明嘉隆間。

滬11—138
周復　梅花軸☆
絹本，設色。
晉陵東溪周復。
乾隆間，有沈銓意。

李昰應　蘭石屏
絹本。
壬辰，光緒十八年。
即朝鮮大院君，號石坡。

滬11—256
張霔　行書五律詩軸☆
綾本。
羅孚上款。
康熙。

滬11—455
闕嵐　柳塘鴛鴦軸☆
絹本，設色。

滬11—558
吳大澂　范湖草堂圖軸☆
紙本，設色。

工筆。壬戌，爲周存伯寫。

小楷款在左上。

二十八歲時作。

吳湖帆題。

滬11—592

梁琛　竹石軸

雲母箋，水墨。

"獻廷梁琛寫。"鈐"開文一字獻廷"朱。

嘉道？

滬11—045

☆董其昌　山水軸

灑金箋，水墨。

樹下孤石坐……

謝云真。

僞。是松江舊貨。

滬11—480

顧雋　倣仇英人物軸☆

紙本，設色。

棲梅顧雋，道光元年。

即臨《韓熙載夜宴》末段。

吳鎮　水竹居軸

絹本，水墨。

即有正書局印入者。

明正嘉間人無款畫，後加款。

羅聘　梅臯圖軸

絹本。

芝堂刺史上款。

通景屏之佚出者。

真。

滬11—389

王文治　行書秋日黃鶴山中紀事詩軸☆

紙本。

真。

滬11—586

查廣齡　篆書軸☆

紙本。

"夢與查廣齡。"

書近孫淵如、錢十蘭鐵綫篆。

張燕昌　竹石軸

紙本，水墨。

癸未秋八月，金粟山人張燕昌寫。

不佳。

鄭燮　行書七絕詩軸
紙本。
單款。
偽。

滬11—344
陳率祖　山水軸☆
紙本，水墨。
磨崖山人寫於……
尚佳。

滬11—356
錢載　桃花軸☆
金箋，設色。
壬子，八十五歲作。

滬11—347
楊良　鍾馗軸☆
紙本，設色。
"己未榴月敬寫，硯齋楊良。"
佳。

湯貽汾　山水軸
紙本，設色。
庚辰二月，雲谷上款。
偽。

滬11—134
史顏節　竹圖軸
絹本，水墨。
壬寅款。
康熙元年。
寧波人。
畫劣。

滬11—215
楊晉　石湖詩意軸☆
絹本，設色。
庚寅仲冬，寫范石湖詩意。

一桂　潑墨牛圖軸
絹本。
"一桂潑墨。"
是另一人，與鄒氏無涉。

滬11—431
奚岡　歲寒圖軸☆
絹本，設色。
冬花各種。
辛亥嘉平，蒙泉外史寫於冬
花庵。

王翬　山水軸
紙本，水墨。冊改軸。

自對題。
僞。

李嘉福　花卉軸
紙本，設色。

張瑞圖　山水軸

滬11—538
周閑　藤花軸☆
紙本，設色。
同治己巳。
佳。

一九八六年五月二十日
上海文物商店

滬11—094
藍瑛　倣范寬萬山積雪軸☆
　絹本，設色。
　范華原萬山積雪，畫於鶴洲草
堂，㚟叟藍瑛。
　晚年本色畫。

滬11—403
繆椿　梅花山茶山鳥軸☆
　絹本，設色。
　乾隆癸丑冬日。
　細筆。

滬11—368
陸飛　梅花軸☆
　絹本，水墨。
　乾隆庚辰。
　四十二歲。
　劉云爲黃易之友。
　粗筆學李復堂。

滬11—162
倪燦　行書臨蘭亭軸☆
　綾本。

生翁上款。

鄭燮　墨竹軸☆
　紙本。
　爲田夫老表弟作。
　字、畫均弱。
　僞。

滬11—530
周棠　梅石軸☆
　紙本，設色。
　子方三兄……周少白棠，丙寅
九秋。
　同治五年。
　粗劣。

滬11—211
顧昉　山水軸☆
　絹本，青綠。
　丁巳花朝，淞濱顧昉。
　自題畫武夷仙掌峰。
　細筆。
　石谷後學。

明人　水陸畫
　絹本，重設色。
　題畫阿難、伽葉。

明嘉隆以後。

明人　水陸畫

本村施主：韓廷實、韓杲、韓冕。

筆較上幅細，佛像均有鬚，約明前期。

滬11—607

吳澍　玉蘭孔雀軸

絹本，設色。巨軸。

揚上吳澍。

清前中期。

畫粗劣。

滬11—325

史兆增、沈銓　連翁採芝圖小照軸☆

紙本，設色。

戊寅新秋一日，適連翁學長兄四十。

乾隆己卯新秋，寫得商山高隱圖，七十八歲。

沈銓補景。

跋中全未及補景之事，然沈畫及款是真。

明佚名　達摩渡江軸

粗絹本。

粗筆，板拙。

明後期人。

滬11—287

☆華嵒　喬木高山軸

紙本，設色。

"新羅山人寫於清室無塵處。"

鈐"華嵒"、"野夫"白長、"更生"白。

前自題五古一段。

細筆山水。用筆一律，無變化。

款小圓字，與習見學虞書者不類，然氣度甚佳。紙敝。

明人　釋迦軸

水陸畫。

嘉隆間。

王淵　貓蝶圖軸

絹本，水墨。

明末清初人畫。

加偽王淵款。

童鈺　梅花軸

紙本，水墨。

乾隆甲午。
染紙地子。
款弱，畫尚可。
或是倣本。然其人真者亦不過
技止此耳。

滬11—132
王鐸　行書五言詩軸
　綾本。
　書釋廣宣千秋誕日獻壽詩。
　生老先生上款。
　偽。

滬11—395
☆周覽　野鳧虞美人軸
　紙本，設色。
　辛巳深秋寫於倚香欄畔。款
"鴛水周覽"。
　去上款。
　細筆。
　佳。

滬11—609
葛一橋　玉蘭軸☆
　紙本，水墨。
　粗筆。
　乾嘉以後。

明人　十住位菩薩軸
　絹本，重設色。
　水陸畫。
　右二十一。
　萬曆以後。

藍瑛　山水軸
　絹本，設色。
　庚辰。
　五十六歲。
　筆較細，畫風不類。
　疑。

滬11—090
藍瑛　山水軸☆
　紙本，設色。
　戊子仲秋畫於流香亭。
　六十四歲。

滬11—410
張敔　竹圖軸☆
　紙本，水墨。
　單款。
　清秀而佳。
　真。

童鈺　梅花軸

紙本，水墨。大幅。
更劣於前幅。
偽。

滬11—150
馬負圖　山水軸☆
　紙本，設色。
　"建州馬負圖。"
　品在張宏、袁尚統之間。

滬11—391
方濟　淵明漉酒圖軸☆
　紙本，設色。
　西園方濟。鈐"巨齋"。
　衣紋似黃慎、閔貞。

明佚名　問道圖軸
　絹本，設色。
　老子及弟子論道。
　明後期。

滬11—400
黃萬佩　桐鳳軸☆
　紙本，設色。
　仙源黃萬佩。
　俗劣甚。地方土畫家之作。
　乾隆？

滬11—160
笪重光　行書七言詩軸☆
　綾本。巨軸。
　單款。

李昇　龍圖軸
　絹本，水墨。
　偽加李昇款。
　有康熙爲山道人題，即其時
之作。

滬11—489
陳清遠　松樹八哥軸☆
　紙本，設色。
　葉仙陳清遠作，道光丙申。

滬11—020
謝時臣　周公教子圖軸☆
　紙本，設色。巨軸。
　鈐"七十六翁"朱方。
　紙敝。

佚名　花卉軸
　絹本，設色。
　石似老蓮。
　約康熙間工筆。

滬11—105
僧錯　書詩軸☆
　紙本。
　乙酉秋書。衲子書。

滬11—327
沈楷　花鳥軸
　絹本，設色。大軸。
　癸亥小春寫北宋人筆意，清溪
沈楷。字小歐體。
　鈐"汝楷"、"苕溪墨農"。是湖
州人，與南蘋亦同里。
　畫石似沈銓。疑是其子姪。

林良　蘆雁軸
　絹本，水墨。
　舊偽。

林良　蘆雁軸
　絹本，水墨。
　舊偽。

滬11—241
☆王昱　層巒聳翠軸
　紙本，設色。
　己酉六月，叙老上款。

滬11—170
李山　人物軸☆
　紙本，設色。
　頑石李山寫。
　乾隆間人。畫俗。

滬11—341
康濤　福禄壽三星軸☆
　絹本，設色。
　澹雪居士康濤寫。
　俗惡。
　諸君言是真。

明人　釋迦立像軸
　絹本，設色。
　水陸畫。
　明嘉隆間。

王鑑　倣大癡軸
　紙本，水墨。
　偽。

滬11—364
蘇鶴　倣趙松雪出獵圖軸☆
　絹本，設色。
　乾隆二十七年。

清佚名　八仙軸☆
絹本，設色。
左側挖去款。
是黃慎早年之作，工緻。

滬11—342
張翀　探梅圖軸☆
紙本，設色。
"辛巳秋月吹香館寫，張翀。"
粗俗，款字乖張。
可疑。

張一鵠　踏雪訪友軸
紙本，設色。
真而俗劣甚。

清佚名　漁家樂軸
絹本，設色。
細筆。
清人作。款原在右下，挖去。

滬11—237
高其佩　龍圖軸
絹本，設色。
康熙癸巳。
粗惡而真。

滬11—350
鄭松　山水軸
絹本，設色。
癸未。
畫是謝時臣後學。

滬11—336
周紹龍　行書詩軸☆
綾本。
仲調上款。"隱几青山似畫
屏……"

滬11—196
☆全英　旅雁南征軸
絹本，設色。
"甲戌秋倣黃大癡筆意，全英。"
藍瑛後學，甚似。

沈宗敬　倪黃合作山水軸
紙本。

明佚名　十地菩薩軸
絹本，設色。
無款。
明正統前後。
佳。

滬11—063
袁尚統　匡廬瀑布軸☆
紙本，設色。
自題效王叔明。
真而劣。

管希寧　梅花軸
紙本。
"平原管希寧寫。"

滬11—246
孔傳鋕　湖石牡丹軸
絹本，水墨。
似蔣廷錫。自題："雨窗隨筆寫
意，闕里孔傳鋕。"

滬11—184
王翬　平沙漁舍軸☆
紙本，設色。小幀。
丙申題，云檢舊畫點染。

滬11—440
唐素　荷花軸☆
紙本，設色。
"嘉慶元年二月，二泉女史唐
素。"
學唐芝。

滬11—186
文點　摹王蒙雲溪釣艇軸☆
紙本，設色。
"雲溪釣艇。至正廿又四年秋
日，黃雀王蒙。"
"庚辰春三月摹王叔明其蹟，
南雲山樵文點。"
款不佳，字形不似；畫似反復
染成。
偽本。

滬11—328
邵緯　松圖軸☆
紙本，水墨。
廣持上款。鈐"老芥"。
寫意。
乾嘉。
真。

滬11—426
☆潘恭壽　黃葉詩意圖軸
紙本，設色。
"東埜詞宗"上款。

滬11—102
☆傅清　梨花白燕軸
絹本，設色。

上陳繼儒題，言周服卿之後惟傅仲素云云。

此圖下有"仲素"印，然頗疑是補鈐者也。

畫有似周氏者。

文鼎　雪景山水並書雪賦軸
紙本，設色。
偽。

滬11—345
陳率祖　玉蘭牡丹軸☆
紙本，水墨。
字細如枯柴，又如鋼筆寫成。
見三五幅皆如此。
真而劣。

滬11—432
☆奚岡　山水軸
紙本，設色。
"丙辰冬日呵凍，用黃子久法寫林和靖句。蒙道士奚岡。"
五十一歲。

滬11—448
☆王學浩　山水軸
紙本，水墨。
"壬申冬月倣大癡墨法於吳門花步之寒碧莊。"
五十九歲。
畫學大癡石，與常見異；樹石墨法同。
真。

滬11—566
吳石僊　龍圖軸☆
紙本，水墨。
戊戌。

滬11—463
蔡根　竹石軸☆
紙本，水墨。
題畫於焦山，庚午。
道咸？

一九八六年五月二十一日
上海文物商店

滬11—016
☆陳芹　荷花軸
　紙本，水墨。
　"庚午寫此留青蓮宇，空中居士。"
鈐"陳芹之印"白、"如如居"白。
　款字有似孫克弘處，有二宋意。

滬11—337
施原　山水軸☆
　絹本，設色。
　丙子，玉翁上款。款"牧民施
原。鈐"牧民氏"。

明佚名　山水軸
　絹本，設色。
　無款。
　老蓮風格而板。尚佳。
　謝云是早年老蓮。

滬11—030
☆孫枝　山中遊屐軸
　紙本，淡設色。
　"隆慶壬申閏月望，吳苑孫枝
叔達寫。"

鈐"孫枝"朱、"孫氏叔達"
白，左下角有"孫枝印。"
　佳。

滬11—520
張澯　山水橫披☆
　綾本，設色。
　乙未孟秋，爲艾靜洲作。鈐
"春水詩畫"。
　畫有董意。

滬11—100
☆陸復　紅梅軸
　絹本，水墨、設色。
　鈐"吳江陸氏明本"朱。
　畫學陳録。故宮有二幅。
　明嘉靖間。

唐寅　採藥圖軸
　絹本。
　正德辛巳。
　僞。

滬1—393
吳霈　天女散花軸☆
　紙本，水墨。
　壬寅。工筆仕女。

清乾嘉間。

陳字　梅花山茶軸
　絹本，設色。
　謝云款不佳，其言是，款字軟而滑。
　工筆而板，似小蓮。

徐枋　倣關仝山水軸
　絹本，水墨。
　乙丑。
　偽，然優其常見偽品。

滬11—206
金德鑑　摹王鑑倣江貫道秋山圖軸☆
　紙本，水墨。

滬11—481
朱爲弼　牡丹竹枝軸☆
　絹本，設色。
　道光丁亥，自題“富貴平安”，厚莘上款。
　五十七歲。

董其昌　山水軸
　絹本。

山下孤煙遠村……二句。
舊倣。

滬11—012
☆文徵明　菊竹軸
　紙本，水墨。
　題七絕：淵明老去不憂貧……
　舊偽。傷。

張賜寧　芭蕉仕女軸
　紙本。
　款：張桂巖。
　郭麐、王源題。
　此是細筆，與張氏粗筆者不類。
　郭題亦偽。

滬11—506
王素　竹菊雉鷄軸☆
　紙本，設色。
　竹寫意。子欣上款。
　真。

滬11—464
朱昂之　倣黃富春大嶺軸☆
　紙本，設色。
　辛酉新秋倣子久，軒蓉大兄上款。

真。畫粗硬。

滬11—108

錢清　魚圖軸☆

絹本，設色。

君翁上款。己卯深秋，華亭錢清。鈐"澂九氏"朱白。

工細而板。明末。

滬11—365

張洽　倣山樵山水軸☆

紙本，設色。

庚辰嘉平月。

乾隆二十五年，四十三歲。

錢載　蘭竹水仙軸

絹本，水墨。

"八十二翁錢載寫。"漁村同年上款。

畫差。

劉云疑。

滬11—260

趙紳　秋山晚翠軸☆

紙本，設色。

辛卯嘉平月，寫贈文老老親家

正之。

康雍間。

滬11—059

王蓁　菊石軸☆

紙本，設色。

"辛酉九月既望，王蓁。"鈐"王蓁"白、"半問房"朱。

真，尚佳。乾淨。

滬11—487

翟雲升　隸書軸

紙本。

癸未長至後一日……書論書。

六十五歲。

滬11—552

李嘉福　山水軸☆

紙本，水墨。

"歲寒。光緒七年……"耕餘上款。

滬11—454

潘思牧　倣一峯老人山居圖軸

紙本，設色。

壬午款。

六十七歲。

滬11—187

☆惲壽平　此君石丈圖軸

　紙本，水墨。

　唐解元此君石丈圖。白雲溪外史壽平。

　枝弱竹碎。

　舊倣本。

滬11—152

諸昇　竹圖軸☆

　絹本，水墨。

　甲辰春三月。去上款。

　四十七歲。

　本色。

滬11—321

朱雲爆　倣大癡山水軸☆

　紙本，設色。

　乾隆丁亥中秋十九日，江陵七十二老人尋源子私淑大癡老人……

滬11—253

☆唐廣堯　行書自書七律詩軸

　綾本。

　長公上款。

滬11—445

趙秉冲　隸書篆學爲福四大字横披☆

　紙本。

　嘉慶壬戌，叔未上款。

滬11—249

李佐　行書五律詩軸☆

　綾本。

　錫三上款。"亭州弟李佐。"

　順治九年，五十七歲。

馬荃　松石花卉軸

　絹本，設色。

　"辛酉新春，江香馬荃寫。"

　後加款。

滬11—133

史顏節　竹圖軸☆

　絹本，水墨。

　壬辰立冬日畫於長安之修翎閣。

　清初。

滬11—290

高鳳翰　花卉屏☆

　綾本，設色。四條。

　牡丹、芭蕉、荷花、玉蘭。

早年右手畫，真而平平。

滬11—324
董邦達　山水軸☆
　紙本，水墨。
　竹翠周遭戶外……六言四句。
自題倣元人筆。
　學工石谷。佳。

劉度　山水軸
　紙本。
　丙寅重九後六日寫於聽松樓
北窗。
　僞。畫毫無藍瑛意。

滬11—405
尤蔭　梅花軸☆
　紙本，水墨。
　乾隆甲寅立冬後二日。
　六十三歲。
　真。

滬11—191
陳卓　壽星軸☆
　紙本，設色。
　癸巳三月。
　粗筆。款在右上，拼入。

滬11—498
趙之琛　松石人物軸☆
　紙本，設色。
　右側自題：道光戊子，訪隱壺
於唐栖，爲畫於姚氏家譜之前。

滬11—469
顧蒁　梅花軸☆
　紙本，水墨。
　爲從孫蒼竹作，道光七年。
　六十六歲。
　畫學汪近人、羅兩峰。
　真。

滬11—600
管世昌　行書七絕詩軸☆
　紙本。大軸。
　丹鳳來儀宇宙春……
　乾隆間。

釋際山　梅花軸
　己丑春日，"中翁老先生教正，
華山際山"。
　鈐"吳下第一煉僧"、"曾經御
獎"。
　畫俗甚。

滬11—508
吳熙載　行書書譜屏☆
　　紙本。六條。
　　至華上款。
　　真。

清佚名　梅竹雙雀軸
　　絹本，設色。
　　無款。
　　曹文埴爲凝齋題。
　　工筆。
　　工緻。

滬11—550
居廉　秋獵圖軸☆
　　絹本，設色。
　　無紀年。

滬11—531
劉德六　花鳥屏☆
　　紙本，設色。四條。
　　己巳，菜坪上款。
　　同治八年，六十四歲。
　　真。

滬11—267
沈宗敬　山水軸☆

　　紙本，水墨。
　　"康熙甲戌九秋寫於雙杏草
堂，獅峯居士沈宗敬。"
　　佳。

滬11—507
蘇六朋　指畫醉飲圖橫披☆
　　紙本，設色。
　　癸丑梅月。
　　咸豐三年，五十六歲。
　　真而劣甚。

滬11—515
朱沆　鍾馗軸☆
　　紙本，設色。大軸。

方士庶　山水軸
　　紙本，淡設色。
　　丙寅夏作，書馬嶰谷詩於其上。
　　有"偶然拾得"墨印。
　　字劣畫碎。
　　偽。

滬11—453
伊秉綬　隸書小鑿翠軒榜☆
　　紙本。
　　邵庵二兄款。嘉慶十七年。

五十九歲。
印差，而行書必真，大字佳。

滬11—567
李育　秋涉圖軸
紙本，設色。
丙戌春日。

滬11—259
都賢　行楷書七律詩軸☆
綾本。
字學周亮工。清初。

滬11—210
藍濤　芙蓉菊石軸
絹本，設色。
自題七絕。"雪坪藍濤。"
石及花均可。
真。黯。

滬11—235
胡德邁　行書七絕詩軸☆
綾本。
花陰掃地置清樽……
字學董。

滬11—120
☆明佚名　王錫爵王鼎爵王衡等
畫像片
絹本，設色。
又補一紙本。
後有人抄董其昌撰贊。
明末畫。

滬11—200
吳期遠　觀泉圖軸☆
紙本，水墨。
"曲阿吳期遠。"
倣倪。

滬11—193
王巘　山水軸☆
絹本。
"辛酉冬日，補雲王巘寫。"
康熙二十年。
明人李在、朱端後學。

張燕昌　蘭石軸
紙本，水墨。
甲子清明。
偽。

葛一橋　牡丹軸

紙本，水墨。

鈐“廷榮”、“葛氏一橋”。

滬11—412

張敔 蘭花軸☆

　紙本，水墨。

　書蘇詩。

　淡雅，佳。

戴熙 山水軸

　紙本，水墨。

　道光丁未。

　新偽。

滬11—277

周顥 行書五絕詩軸☆

　紙本。

　“芷叟。”

滬11—476

翟繼昌 草亭秋色軸☆

　紙本，設色。

施清 山水軸

　絹本，設色。

　崇禎壬申。

　時代差是。上加惲、王二偽

題，則不可收矣。畫近宋旭。

滬11—017

陳謨 天官軸☆

　絹本，設色。

　俗惡。真。

董其昌 行書七言軸

　紙本。

　偽。

滬11—230

汪士鋐 行書蘭亭後序橫披☆

　紙本。

　去上款。

　真。

滬11—422

伊大麓 山水軸☆

　紙本，設色。

　嘉慶丙辰。

　真。

滬11—333

余省 雪溪鴛鴦軸☆

　紙本，設色。

　鈐“省印”、“曾三”。

楊晉　補景小像軸☆
　　紙本，設色。
　　"庚辰嘉平既望，虞山楊晉……"
　　真。左上挖。
　　劉云款不佳。

梅清　松石軸
　　紙本，設色。
　　張大千偽。

滬11—449
王學浩　倣元人山水軸
　　紙本，水墨。
　　乙酉仲夏倣元人法於山南老屋
之易畫軒。
　　七十二歲。
　　真。

滬11—147
☆釋弘仁　峭壁梅竹軸
　　紙本，水墨。
　　款：漸江學人。
　　袁啓旭題。
　　真而平平。

☆蕭雲從　採芝仕女軸
　　紙本，設色。
　　壬寅立春後十日，蕭雲從。
　　湯燕生篆書題。
　　山石配景及款真；人物俗，蓋
不善於此也。
　　再思之，仍是偽本，款弱；湯
氏篆書尤可疑也。

一九八六年五月二十二日
上海文物商店

滬11—231
汪士鋐　行書五絕詩軸 ☆
　　紙本。
　　"行樂三春節……"單款。
　　真。

錢載　蘭竹石軸
　　紙本。
　　乾隆壬子，八十四作。
　　偽。

錢杜　西湖圖軸
　　紙本，設色。
　　款在左下角：叔美錢杜。
　　詩塘俞樾題。
　　筆碎而無整體感。
　　偽。

滬11—383
梁同書　林逋孤山隱居書壁詩
軸 ☆
　　紙本。
　　九十二歲書。
　　佳。

滬11—540
吳侃　蕉石軸 ☆
　　綾本，水墨。
　　"丁亥中秋月寫似季康先生，吳
侃。"鈐"吳侃之印"、"直夫氏"。
　　粗筆寫意。一般。敝。

滬11—496
顏炳　山水軸 ☆
　　紙本，水墨。
　　辛酉，朗如顏炳。自題倣梅
道人。
　　學王學浩者。

查士標　秋江聽雁軸
　　絹本。
　　無紀年。
　　真。敝。

滬11—361
張昀　山水軸 ☆
　　紙本，水墨、設色。
　　乾隆庚午，澹菴上款。自題學
王石谷。
　　畫有似丹徒派處。

滬11—491
☆陳塼　倣梅道人山水軸
紙本，水墨。
二題。戊寅仲春，仲尊再筆……

諸昇　竹雀軸
紙本，設色。
七十一老人諸昇。
偽。

滬11—182
☆王翬　倣巨然重林叠嶂圖軸
紙本，設色。
壬辰款。
偽。

滬11—417
董誥　行書軸
紙本。大軸。
欽齋上款。
字似王文治，與習見題跋不類。
偽。

滬11—346
☆黃恒　鍾馗斗方軸
紙本，設色。
石洲黃恒寫。

寫意。
徐偉達云是黃慎兄弟行。
生動，有似黃慎處。

童鈺　山水軸
紙本，水墨。冊改軸。
畫細碎，筆弱。
題字佳於畫，然亦可疑。

滬11—386
☆梁同書　行書蕭子顯自序軸
紙本。
真而佳。

滬11—360
曹於道　蘭亭軸☆
絹本，設色。
乾隆辛巳夏六月。

滬11—335
易祖栻　蘭竹軸☆
紙本，水墨。
“易祖栻寫。”
乾隆間人。

滬11—161
沈荃　行書五律詩軸☆

綾本。

半額畫雙蛾……單款。

學董。

滬11—358

☆王玖　山水軸☆

紙本，設色。

"甲戌春仲倣夏禹玉法，二癡王玖。"

右下鈐"耕煙曾孫"白方。

滬11—397

徐觀海　雪竹軸☆

綾本，水墨。

印款。

清乾隆前後。

劣甚。

滬11—459

沈桂　倣郭河陽曉霧圖軸☆

紙本，設色。

己巳，西樵沈桂。

嘉道？

滬11—484

姚元之　隸書軸☆

紙本。

玉峰上款，丙寅三月。

滬11—240

王九齡　行書自書詩軸

綾本。

虞翁上款。

康雍？

滬11—588

馬菖　竹杖成龍軸☆

紙本，設色。

根仙馬菖橅古。

俗惡。

道咸間？

滬11—598

黃白封　瑤天瑞雪軸☆

絹本，設色。

自題："瑤天瑞雪。擬營丘。"

鈐名印。

劣甚。

滬11—144

傅山　臨顏歐書軸

絹本。二開，冊改軸。

上學顏者筆法可辨，臨歐者幾全不識。然二片絹、印全同。是真。

滬11—583
王丕曾　山水軸 ☆
　紙本，水墨。
　"研農王丕曾。"
　太倉人。嘉道風氣。

滬11—486
郭儀霄　竹圖屏 ☆
　絹本，水墨。四條。
　益齋上款。

張廷濟　臨米帖軸
　紙本。
　道光辛丑七十四歲作。
　真而劣。

滬11—518
吳儁　松芝軸 ☆
　紙本，水墨。
　抱冲上款，丁卯十月臨甌香館
真蹟。"子重吳儁。"

滬11—135
王熙　行草書詩軸 ☆
　紙本。
　射錢風定暮潮寒……鈐"大學
士章"。

字法王百谷。

滬11—549
居廉　花卉草蟲屏 ☆
　絹本，設色。四幅。
　梅花，牡丹，藤花。
　辛丑冬日爲子維仁兄大人……
七十四歲。
　佳。敞。

滬11—306
☆黃慎　人物軸
　紙本，設色。
　印款。畫一婦人騎驢，老人隨之。
　人面是本色，樹亦佳。

滬11—551
居廉　繡球蝴蝶圖軸 ☆
　絹本，設色。
　隔山老人居廉。
　板。真。

滬11—606
麐翁　山水軸 ☆
　綾本，水墨。
　款：麐翁。鈐"寫心"橢圓。

筆秀。
似清初。

滬11—339
高方　行書軸☆
　紙本。
　學董、米。

滬11—054
☆李麟　麒麟送子圖軸
　綾本，水墨。
　天啓元年。

滬11—522
盧登焯　山水軸☆
　紙本，水墨。
　丙午長至，書船焯。
　劣。

滬11—504
陳銑　行書朱彝尊詩軸☆
　紙本。
　"秀水蓮汀陳銑。"立峰上款。

王宸儁　書軸☆
　綾本。
　單款。嘉會老年翁上款。

滬11—458
沈桂　山水軸☆
　紙本，設色。
　丁未巧月，爲象老長兄鑑。

滬11—477
毛懷　行書軸☆
　紙本。
　癸酉秋九月。

滬11—589
馬菖　採菊圖軸☆
　紙本，設色。
　沙馥之師。其劣亦相若。

滬11—548
☆秦祖永　秋山水閣軸
　紙本，水墨。
　己巳，蓉鏡上款。
　佳。

滬11—503
陳銑　臨沈周蕉陰品硯圖軸☆
　絹本，設色。
　道光壬寅。

滬11—516
朱齡　葵石軸☆
　紙本，水墨。
　丙午。
　道光間。學白陽。三朱之一。

滬11—411
張敔　牡丹軸☆
　紙本，水墨。
　"南泉山人張敔寫。"
　張子祥頗似之。
　真。

張燦　柏石軸
　絹本，設色。
　清後期。

滬11—248
汪萚　山水軸☆
　紙本，設色。
　敬翁上款。
　乾隆間。

滬11—245
王唯一　行書七律詩軸☆
　紙本。

　單款。
　清初。

滬11—257
湯密　竹圖軸☆
　絹本，水墨。
　崇川湯密。
　學明人。是清初人。

滬11—521
蔡興祖　榮禄圖軸☆
　紙本，水墨。
　畫雙鹿芙蓉。癸巳。
　雍乾間？
　劣。

滬11—338
胡峻　榴雀軸☆
　絹本，設色。
　自題學白陽。乾隆乙丑。

王揆　行書軸☆
　裴遠年兄上款。宮井梧桐一葉
飛……

滬11—096
惲向　山水軸 ☆

綾本，水墨。
無紀年，自長題。
佳。敝。

錢鶴　鍾馗作舅圖軸
紙本，設色。
雍正十年。

吳熙載　天際烏雲帖軸
紙本。
真。

王穉登　丁亥初度詩軸☆
紙本。
希叔上款。

滬11—594
張坦儀　行書七古詩軸☆
綾本。

滬11—533
李慶　龍舟軸☆
紙本，設色。
細筆。劣。
嘉道？

滬11—225
釋懶雲　溪山仙館軸☆
紙本，水墨。
己卯嘉平。鈐"擴中之印"白、
"介仙"朱。
學王鑑，有似處。

滬11—475
翟繼昌　百合靈芝軸
絹本，設色。
"辛未秋日，琴峯翟繼昌。"
四十二歲。
擬白陽山人。
真。

滬11—312
馬逸　山水軸☆
絹本，設色。
"吳門馬逸。"
學石谷、漁山一路。

滬11—419
錢灃　顏書軸☆
紙本。
紹周先生清鑑。
大字。過於工整，疑。

滬11—462
趙景　臨董其昌山水軸☆
　絹本，設色。
　嘉慶乙亥款。並臨歸昌世題。
　佳。

滬11—086
居節　行書軸☆
　紙本。
　隆慶二年，兼山契兄上款。
　舊偽。字是蘇州人做文一類。

滬11—478
江介　花卉屏☆
　紙本，設色。四條。
　石如江介，辛卯。

董其昌　山水軸
　絹本。
　陳眉公題。
　舊做。

滬11—384
梁同書　行書小園解後録軸☆
　紙本。

張宗蒼　山水屏

　紙本。册褙軸，四條。
　均偽。

滬11—269
馬元馭　梅花軸☆
　絹本，設色。
　"壬申秋仲爲廷顧年台正，棲
霞道人馬元馭。"
　絹黯。染地。
　真而佳。

滬11—062
袁尚統　鍾馗軸☆
　紙本，設色。
　丁酉款。粗筆。
　真。

滬11—224
虞沅　芍藥軸☆
　絹本，設色。
　南沙虞沅。
　絹黯。
　學南田。佳。

李三畏　秋崖亂筱軸
　紙本，設色。
　竹石。

邵彌　人物軸
　紙本。
　崇禎癸酉。畫人立棕櫚下，後大石。
　摹本。

滬11—447
☆鐵保　楷書軸
　羅紋紙本。
　乾隆甲寅。
　工楷，雅。佳。

滬11—377
☆徐岡　榴花八哥軸
　紙本，設色。
　款：臨溪生。鈐"徐岡"。
　極似新羅。

金禮嬴　梅花軸
　紙本，設色。
　真。

滬11—039
陸謙貞　鍾馗軸☆
　紙本，設色。
　萬曆辛丑。

滬11—501
林則徐　行書臨米詩帖軸☆

紙本。大軸。
　芳谷上款。

滬11—500
☆林則徐　楷書軸☆
　紙本。
　嘉慶乙亥書於虎坊橋。星楣
上款。
　三十一歲。
　小楷有歐意。

滬11—591
殷輅　倣巨然山水軸☆
　絹本。
　倣石谷早年。乾隆？

滬11—355
錢載　松梅軸☆
　紙本，水墨。
　乾隆己亥七十二，錢載。

滬11—582
方梅　梅花軸☆
　紙本。
　雪坡方梅。

滬11—033
宋旭　千巖飛雪軸☆

絹本，設色。
萬曆己丑。
真而平平。絹亦黯。

滬11—488
湯貽汾　行書梅花詩軸☆
紙本。
廿九年立春夜……
七十二歲。
真。

張敔　雄雞老少年軸
紙本，水墨。
真。

滬11—438
王抒藻　山水軸☆
紙本，水墨。
嘉慶癸亥。
學麓臺之劣極者。

滬11—118
王節　摹王右丞江干雪霽圖軸☆
絹本，設色。
崇禎辛巳。
四十三歲。

滬11—379
☆畢弘述　隸書水經一則軸
紙本。
己亥。
極似鄭谷口。字甚佳。

陸燿　山水軸
紙本，水墨。
乾隆戊辰……
偽。

滬11—472
陳鴻壽　行書軸☆
紙本。
真。

滬11—513
包棟　人物花卉屏☆
紙本，設色。四條。
丙辰。
任伯年早年曾效之。

滬11—505
伊念曾　隸書崔説神道碑屏☆
紙本。四條。
己酉。
真。

一九八六年五月二十三日
（因拍照未去）

一九八六年五月二十四日
上海文物商店

董其昌　書米詩卷
　　綾本。
　　山清氣爽九秋……辛酉三月晦
日……
　　僞。

滬11—040
董其昌　行書杜甫秦州八詠卷☆
　　絹本。
　　丁未。
　　五十三歲。
　　枯窘，而有晚年姿態。疑仍是
倣本。

滬11—051
董其昌　行書詩卷☆
　　綾本。
　　便殿親聞天語温……右壽史奉
常。董其昌。
　　無紀年。
　　倣。

滬11—052
董其昌　行書崔子玉座右銘及臨

懷素自叙卷☆
　　絹本。
　　無紀年。
　　僞。

董其昌　行書詩卷
　　綾本。
　　錦里先生烏角巾……
　　僞。

吳鎮　竹圖卷
　　絹本，水墨。
　　畫、詩相間。
　　吳昌碩跋。
　　明末人僞爲之。

滬11—064
張瑞圖　行書卷☆
　　絹本。
　　天啓乙丑。

滬11—006（祝允明書序部分）
明佚名　洛中九老圖卷
　　紙本，水墨、淡設色。
　　無款。
　　後弘治己酉祝允明書《九老會
序》。

畫粗，生紙。約萬曆、天啓間人畫。

祝序僞，後配入。

字入目。

滬11—408

☆羅聘 梅花卷

紙本。

嘉慶四年春，竹叟羅聘筆記。

摹本，字滯，畫板。

滬11—007

祝允明 草書詩卷

紙本。

無紀年。丞相祠堂溪水涯……

字枯澀，無滋潤之筆，筆亦無彈性。

謝云真。

疑仍是摹本。

滬11—250

周尚 石湖煙雨卷☆

絹本，設色。

丙寅秋九月。

約雍乾間。

後配入沈周詩，亦摹本。謝

云真。

字入目。

滬11—081

☆殷元 百雁圖卷

絹本，設色。

"崇禎癸□秋日寫於西子湖中，同爾張社兄試筆，殷元。"

佳。

石濤 山水卷

紙本，設色。長卷。

僞。據《富春山居圖》敷衍爲之。

朱耷 行書卷

紙本。

張大千造。字極似，而行氣不貫，愈遠視愈露其僞。

滬11—482

張培敦 臨文春江叠嶂圖卷☆

紙本，設色。

丁丑春三月臨文待詔春江叠嶂圖並錄原作，研樵張培敦。

四十六歲。

筆頗秀雅。

滬11—332

吳驥　揭鉢圖卷

　紙本，水墨。

　乾隆癸未仲春，自在居士頊堂吳驥寫。

　乾隆二十八年。

　白描粉本，細筆。

滬11—519

袁沛　青藜館圖卷

　絹本，設色。

　庚辰長夏。

　☆後王學浩青藜館圖，水墨。丙子作，小雲上款，佳。

王翬　臨仇英獨樂園記稿本卷

　紙本，水墨。

　畫上有王學浩戊寅題，云是石谷稿本。

　畫雅，必非石谷，其稿本則有本之物也。

　後齊彥槐書《獨樂園記》。

鄭重　移居圖卷

　絹本，設色。

　偽款。明末人作。

　粗俗之甚。

明佚名　人物卷

　絹本，水墨。長卷。

　吳湖帆題爲《群仙遊戲圖》。

　原有"小仙"偽款，已刮去。

　明末人作。畫俗劣。

滬11—483

改琦、秋池　蘭修竹韻圖卷☆

　絹本，設色。

　"秋池寫，壺史補圖。"在前方石下。

　細筆。畫一人坐石案後，左前一女。

　後劉福疇題。

鄒一桂　金碧山水袖卷☆

　絹本，重色。

　細筆。臣鄒一桂恭繪。

　是如意館中人代作？

滬11—275

☆黃鉉　折枝花卉卷

　絹本，設色、水墨。

　癸卯仲秋，雲間黃鉉……

　畫似蔣廷錫。

　佳。

張若靄　歲寒圖卷
紙本，設色。
僞劣。
前彭會淇、李景遂、孫致彌、
韓遇春諸人斗方，後配入。

趙孝穎　花鳥卷
絹本，設色。
工筆，精緻而佳。約康熙間。
加趙氏僞款。
後米友仁僞跋。
好片子。

滬11—181
王翬　桃源圖卷 ☆
絹本，設色。
康熙乙酉暮春下榻汪氏之玉映
齋，倣王晉卿筆。烏目山中人王翬。
舊倣本。

董份、董嗣成　行書卷
金箋。扇面裱卷。
真。

滬11—202
吳達　山水卷 ☆
絹本，設色。

壬辰五月畫。
康熙五十一年。
畫似金陵後學。

滬11—452
王學浩　清儀閣圖卷 ☆
紙本，水墨。
道光庚寅，叔未上款。
爲張廷濟作者。

滬11—362
董乾　西山挹爽圖卷 ☆
絹本，設色。
畫小照。甲申九月，樸廬二兄
老先生玉照並圖，雲樵董乾。
董邦達引首。
于敏中、劉綸、王際華、彭啓
豐、劉星煒、秦黉、錢大昕、董
誥、范梂士、沈初、李廷欽、曹
文埴、吳省欽、陸錫熊跋。

滬11—415
方薰　廬墓圖卷 ☆
紙本，水墨。
前梁山舟乾隆乙巳題，芑堂上
款。則爲張文魚題也。
方畫亦乾隆乙巳作，言張氏墓

在甪里云云。

五十歲。

後錢載（七十八歲）、丁未錢大昕、姚晉錫、朱珪、吳騫題。

滬11—380

陳嘉樂　江村秋曉圖卷☆

絹本，設色。矮卷。

畫是金陵後學。

錢載　竹圖卷

紙本，水墨。

偽。

滬11—526

戴熙　山水卷☆

紙本，水墨。

庚申款。一小段。

真。

滬11—441

陳嵩　梅花卷☆

紙本，水墨。

乙卯。

前桂馥引首。

畫學兩峰，板甚。

後翁方綱、劉墉、沈初、紀

昀、洪亮吉、袁枚等題，均真。

潘恭壽　倣米山水卷

紙本，設色。

王文治題二段，後潘氏自題一段。

畫粗字弱，疑是臨本。

滬11—596

陳箴　蘆雁圖軸☆

紙本，水墨。

"吳郡陳箴。"

明末清初。

畫劣。

滬11—159

笪重光　行書游三詔洞等詩卷☆

紙本。

癸亥。

粗豪，然是真。敗筆甚多；印及印色大佳。

滬11—388

王文治　行書詩卷☆

紙本。

秋日登文游臺作，癸卯冬日。

五十四歲。

滬11—234
林佶　隸書自書詩卷☆
綾本。
乙未六月。
五十六歲。
有易培基印。
真。

翁方綱　金愚巖小傳稿卷☆
紙本。
嘉慶十年書。

滬11—493
☆劉彥沖　花卉册
紙本，設色。十二開。
"乙未長夏擬古十二幀，爲佩
珊尊兄大雅，彥沖。"
吳昌碩引首，金瞎牛題。
佳。

滬11—298
張宗蒼　山水册☆
紙本，水墨、設色。八開。
乾隆十三年。
佳。

滬11—229
李崧　蘆雁册☆
絹本，設色。六開。
自對題。
後庚子王振業題詩十二首。

滬11—394
吳鵬　花蝶册☆
絹本，設色。十一開。
細筆。

滬11—165
王崿　竹圖册☆
紙本，設色。八開。
辛巳。
細筆，碎。

滬11—367
☆張洽　江山無盡圖卷
紙本，設色。
乾隆甲寅春仲，七十七歲。
真而精。乾筆。

一九八六年五月二十六日
上海文物商店

滬11—203
吳達　冬景山水卷☆
絹本，設色。
壬辰暑月。

滬11—205
吳達　秋景山水卷☆
絹本，設色。
壬辰夏。

滬11—370
☆王宸　倣梅道人山水卷
紙本，水墨。
迎首鈐"怡丱堂"朱橢。
"壬戌秋倣梅道人筆意呈寓庸
叔祖大人正，姪孫宸。"鈐"宸"
朱、"紫凝"朱、"蒼翠"朱、"石
師後人"白方。
二十三歲。
有"寓庸書屋"小，白方。
畫學麓臺。佳。

滬11—171
☆高岑　秋山圖卷

紙本，設色。長卷。精。
"石城高岑"，鈐"高二"、"岑"。
首二尺敝。
佳。

滬11—280
項奎　謫仙酒坐卷☆
紙本，水墨。
"周廉老寓意於胡盧，所製特
精，尤高琴詠，寫此當一小傳，
欣然也。弟東井。"
前五絕。
畫粗率，不佳。
是真。

滬11—103
☆溫體仁　小楷靈水園遊記卷
紙本。
"自在居士溫體仁書於山響
樓。"
後五世孫溫純跋，字似梁山舟。
爲唐靈水園居作記，即唐世濟
之弟世涵。園在湖州。
小楷，勻淨。

滬11—018
☆陳淳　虎丘圖卷

紙本，設色。

"嘉靖丁未夏日作於員山草堂，道復。"

羅文彬跋，曾熙跋。

粗筆，畫散字弱，倣本。

滬11—317

鄭燮　行書題高鳳翰畫跋卷☆

紙本。

乾隆乙酉，七十三歲作。

僞。臨本？

吳鎮　偃松圖卷

紙本，水墨。

偃松圖。坡翁之作，鎮記。

畫僞，清人。

後洪武戊午華幼武（栖碧山人）題，倣倪字。弘治十二年華德謙題。均僞。

姜實節　山水卷☆

紙本，水墨。四段，册改卷。

新僞。

滬11—584

王同春　草書後赤壁賦卷☆

紙本。

字如枯柴，學閣帖之劣者。

惲冰　菊石卷

絹本，設色。

舊倣。

滬11—228

☆玄燁　行書穹覽寺碑記卷

紙本，烏絲欄。

稿本，有圈改處。

前黃蠟箋描金龍引首。

後查昇跋，言康熙乙酉康熙帝手稿，乞得擬刻石云云。

滬11—326

史典　追遠圖卷

絹本，設色。

前阮元題，言道光廿三年爲節孝貞烈者一千四百餘人立總坊學宮前。

"負罪男典抆淚敬摹。"記張孺人殉節事。

張玉書等題，直至道光。

滬11—509

何紹基　行書東坡謝東卷☆

絹本。

安圃仁兄見惠名酒，借坡語爲
謝。紹基。

滬11—258
彭而述　行書卷☆
　　紙本。
　　乙未，將訪陳敬書此。

滬11—446
永瑆　楷書洛神賦卷☆
　　金粟箋，烏絲欄。
　　無紀年。

滬11—166
朱誠　群石圖卷☆
　　紙本，水墨。
　　丁未作，摹無瑕先生群石圖。
　　清初。

滬11—276
蔣錫爵　摹黃子久富春圖卷
　　絹本，設色。
　　"康熙五十九年歲在庚子子月
中浣，遼城蔣錫爵。"

滬11—036
☆孫鑛　自書詩卷

　　紙本。
　　"楊太素丈招飲再次管允中韻
二首。"
　　太素上款。
　　真。

滬11—188
☆鄭旼　山水册
　　紙本，設色。七開，直幅。
　　真而不佳。

滬11—092
藍瑛、貞開、曹有光、厲賢等
雜畫合册☆
　　紙本，水墨。六開。
　　曹有光，丙午。
　　真。

滬11—363
魯翔　花卉册☆
　　絹本，設色。十二開。
　　工筆。"壬午四月畫於自適軒，
魯翔。"
　　曹文埴、胡衣德等對題。
　　工細。

滬11—375
丁觀鵬等　山水册☆
絹本，設色。十開。
　周鯤山水、丁洛神、余省鳥、
傅雯、沈源羅漢、石海山水、張
爲邦、任天璋山水、杭應申指畫
山水、杭應申山水。

滬11—270
蔣廷錫　花卉册☆
絹本，設色、水墨。
畫劣，然印佳。
疑。

滬11—057
陳繼儒　梅花册☆
紙本，水墨。八開，直幅。
自對題，無紀年。
真。

滬11—401
雷希程　花卉册☆
紙本，設色。十二開，對開改
橫册。
約乾隆間作品。

董其昌　雜書册☆

紙本。
第一開黃長睿評張從申書……
僞，舊。

滬11—043
董其昌　臨二王帖册☆
白綾本。六開。
在長安旅舍，壬申秋日……
七十八歲。
舊僞。

董其昌　戲鴻堂摹古册
紙本。
僞。

滬11—041
董其昌　臨鍾王帖册☆
灑金箋。十三開，直幅。
《張樂洞庭》、《力命》及後
跋。真。有高士奇題。
《官奴》、《玉潤帖》。僞。再
閱，紙墨如一，是真。
後又一跋，真。戊申十月十有
三日。（五十四歲）
又高士奇題。
真。

滬11—048
董其昌　雜書册☆
　灑金箋。十二開。
　無紀年。
　舊倣本。

董其昌　行書送王純白歸清原
詩卷
　綾本。
　舊倣。

滬11—042
☆董其昌　倣倪山水卷
　紙本，水墨。
　"戊午臘月朔日舟次鳳山村
識，玄宰倣倪元鎮。"
　前題《水邨圖》水勝於山，此
卷似反離騷也云云。
　前半佳，後半構圖亂而重複，
筆亦尖。然恐是真。
　再閱，樹幹及枝梢均弱，字亦
枯澀無韻。
　是好摹本。

滬11—293
☆汪士慎　三友圖軸
　紙本，水墨。巨軸。

　無紀年。
　佳。

滬11—534
程家柟　山水册
　紙本，水墨。十開。

滬11—309
黃慎　蕉鶴圖軸☆
　紙本，設色。
　真。

滬11—545
虛谷　牡丹梅花水仙軸☆
　紙本，設色。
　松亭上款。
　真。

滬11—297
李鱓　牡丹蘭石軸
　紙本，水墨。
　乾隆十九年。
　畫板字硬。
　疑？

滬11—323
李方膺　行書論書軸☆

紙本。
奕老上款。

滬11—322
李方膺　竹石軸
　紙本，水墨。
　乾隆七年，西垣二兄上款。

吳偉　聽泉軸
　絹本，水墨。巨軸。
　款：小僊。
　明人舊僞。

傅熹年

中國古代書畫鑑定組工作筆記

第四冊

傅熹年 著
李經國 林 銳 整理

中華書局

一九八五年四月十八日
上海博物館
（看照片）

入目、入精爲原決定者。

滬1—0131

☆宋佚名　白蓮社圖卷
　絹本，水墨。精。
　無款。
　李東陽篆書引首。
　吾德凝、陳寶琛、羅振玉等跋。
　是宋人，然畫稚弱，不及遼博
本遠甚。
　畫劣，本不應入精。

滬1—0129

☆宋佚名　寫生四段卷
　絹本，設色。精。
　王穉登引首，題“馬遠寫生”。
　文嘉、王穉登、黎民表、周天
球等跋。
　實爲宋人，亦非高手。

宋人　迎鑾圖卷
　絹本，設色。
　原題李公麟李密迎秦王卷。
　乾隆引首。
　有乾、嘉、宣、寶笈重編印。
　《佚目》物。

一九八五年四月十九日
上海博物館

滬1—3171
☆石濤　梅竹圖軸
紙本，水墨。大軸。
"清湘大滌子濟青蓮小閣。"
有"遙屬"印。
約五十餘歲。
真。竹稍亂。

滬1—3121
☆石濤　山林樂事軸
紙本，水墨。
"癸酉冬十月十九日，清湘老
人石濤濟並識於夕陽花下。"右下
角鈐有"搜盡奇峰打草稿"白方
大印。
五十四歲。賀謂升得子。
粗筆，墨色甚重。
真而佳。

石濤　華山圖軸
紙本，水墨。巨軸。
清湘陳人大滌子濟廣陵青蓮
閣下。
蘇州有一幅與此全同。徐云此

是張大千。
偽。字劣，是摹本。徒存形
貌。松石亦劣。

滬1—3177
☆石濤　遊華陽山圖軸
紙本，設色。
津門道上作。隸書詩題。
真而佳。稍敝。

滬1—3178
☆石濤　蒲塘秋影橫幅
紙本，水墨、紅色畫蓮。精。
自題"蒲上生綠煙……"鈐"閣
丁老人"等三印。小楷，精。
真。

滬1—2771
☆朱耷　蘆雁軸
紙本，淡設色。大幅。精。
款：八大山人。八作二點。
真而佳。

滬1—2733
☆朱耷　鹿圖軸
紙本，水墨。
戊寅小春日寫。八作二點。

七十三歲。

真而佳。

滬1—2751

☆朱耷　山水軸

紙本，水墨。

"畫得雲增中岳大樹歌上陽遙。〉〈大山人。"

真。

滬1—2755

☆朱耷　空谷蒼鷹軸

紙本，水墨。精。

款：八大山人寫。

真。鷹甚佳。禿筆，字頹，極晚年。

滬1—2736

☆朱耷　雙鷹軸

紙本，水墨。

"己卯一陽之日寫，八大山人。"

七十四歲。

真。不如上幅。

滬1—2722

☆朱耷　鳥石圖軸

紙本，水墨。精。

畫一奇石，中部二鳥。"壬申之花朝涉事。〉〈大山人。"

六十七歲。

鈐有"扆研齋"白方、"汪季青珍藏書畫之印"朱方。

真。

滬1—2759

☆朱耷　芙蓉蘆雁軸

紙本，水墨。

八大山人寫。晚年。

左下鈐"遙屬"白方（前數幅均有）。

真。

滬1—3117

☆石濤　醉吟圖軸

紙本，設色。

庚午長安秋日，爲燕老道先生漫設。

真。

石濤　石壁鳴琴軸

紙本，水墨。

壬寅三月款。癸卯秋再題。

舊做。

滬1—3104

☆石濤　觀音軸

　　紙本，水墨。精。

　　"甲寅長至，粵山石濤濟敬寫

於昭亭雙塔寺。"鈐"濟山僧"

白、"老濤"朱，均長印。

　　三十三歲。

　　與後來面貌不似。

滬1—3700

☆李鱓　朱藤牡丹軸

　　紙本，設色。

　　乾隆十九年。

滬1—3686

☆李鱓　蘭石牡丹等四種軸

　　紙本，水墨。

　　乾隆十四年春三月作。

　　真而劣。

滬1—3679

李鱓　牡丹軸

　　紙本，水墨。

　　乾隆六年作。

　　款不佳。畫劣，置不論。偽。

滬1—3696

☆李鱓　牡丹蘭石軸

　　紙本，水墨。

　　乾隆十八年。

　　真。

滬1—3701

☆李鱓　松藤牡丹軸

　　紙本，水墨、淡設色。精。

　　乾隆二十年，爲楚翁作。

　　款作"鱓"（上海核對過，鱓、

鱓混用無規律，故宫云有規律）。

　　畫板，款僵。平平，是舊倣本。

滬1—3693

☆李鱓　蕉竹圖軸

　　紙本，水墨。

　　右下有"浮漚館"白長印。

　　畫上半竹尚佳，石劣甚，字

劣。疑偽。

李鱓　牡丹軸☆

　　紙本，水墨。

　　無年款。"每到花時惱客魂……"

　　偽劣。

滬1—3692
☆李鱓　松藤牡丹圖軸
紙本，設色。
辛未四月。
松藤粗筆，牡丹細筆。重著
色。僞。

滬1—2806
☆牛石慧　松鹿軸
紙本，水墨。
"丁亥之春，牛石慧寫。"鈐
"牛石慧"、"行庵"白方。
真。

牛石慧　松鷹軸
紙本，水墨。
款：牛石慧。鈐"某花香裏讀
奇書"白。
做。

滬1—2443
☆釋弘仁　黃海松石軸
紙本，淡設色。精。
左下篆書"庚子"。款"黃海松
石。爲文翁先生寫，弘仁。"
真。紙敝。

滬1—3809
☆黃慎　蘇武牧羊軸
紙本，設色。
無紀年。

滬1—2203
☆王時敏　倣董北苑山水軸
紙本，水墨。精。
己巳六月朔。
三十八歲。
董其昌題。
畫倣大癡，有董意。真。

滬1—2220
☆王時敏　贈伯叙先生軸
紙本，水墨。精。
戊戌長夏，畫似伯叙先生。
六十七歲。

滬1—2223
☆王時敏　山水軸
紙本，設色。精。
倣大癡設色。"辛丑秋日畫於西
田之稻花庵，王時敏。"
七十歲。
真。

滬1—2218
☆王時敏　陡壑密林軸
紙本，水墨。
丙申夏五西田坐雨戲墨，王
時敏。
六十五歲。
鈐有"怡親王寶"、"宋氏稚佳
書畫庫記"朱方。
真。不如上幅。

滬1—3280
☆王原祁　陡壁磐石圖軸
絹本，小青綠。精。
康熙乙未，爲阿老作。
七十四歲。
真。

滬1—3267
☆王原祁　富春景色圖軸
紙本，水墨、設色。精。
丁亥春畫，戊子補完。
著色甚佳。
真。

滬1—2902
☆王翬　漁村晚渡軸
紙本，設色。精。

壬午歲作。
七十一歲。
真。

滬1—2881
☆王翬　倣營丘迂翁詩意軸
紙本，水墨。精。
丙寅十一月廿四日泊舟石頭城
下作。
尚未脫唐寅習氣。紙白版新。
真。

滬1—2859
☆王翬　十里溪塘圖軸
紙本，水墨。精。
己酉作。辛亥題贈石門。
三十八歲作。
康熙己酉王時敏題，七十八歲。
（比石谷大四十歲，生於壬辰）
庚戌王鑑題，吳偉業題。
粗筆，不似早年，而諸題真。
真。

滬1—2877
☆王翬　溪閣晤對圖軸
紙本，水墨、淡設色。
癸亥清明前三日。

五十二歲。

惲南田題，字不佳，然是真。

滬1—2330

☆王鑑　夏山高隱軸

紙本，設色。精。

"辛亥初夏畫於玉峰之清凉精
舍。"

七十四歲。

真。

滬1—2934

☆王翬　草堂來客圖軸

紙本，設色。

癸巳，倣山樵山水。

八十二歲。

真。

滬1—2940

☆王翬　倣大癡山水軸

紙本，設色。

康熙丙申題。

八十五歲作。

真。

滬1—2891

☆王翬　竹林清遠圖軸

紙本，水墨。精。

丙子作。

六十五歲。

用王舍人意。

滬1—2221

☆王時敏　巖阿別業圖軸

紙本，水墨。生紙，色灰。

"庚子小春畫，王時敏。"

六十九歲。

笪重光題。

款字劣，然是真。

滬1—2295

☆王鑑　倣大癡山水軸

紙本，水墨。精。

"庚子冬日倣大癡筆似楚佩詞
兄正，王鑑。"

六十三歲。

滬1—2287

☆王鑑　秋山圖軸

紙本，設色。精。

丁丑夏日倣梅道人筆意。戊子
重題。

四十歲作。（生於戊戌）

陳眉公、王時敏、王士騄、查

士標題。

真。早年，畫尚不成熟，有學董、學黄處。

滬1—2344

☆王鑑　倣范寬關山秋霽軸

紙本，設色。精。

尖筆，青綠。

"乙卯嘉平，倣范華原關山秋霽圖筆意似含素道兄，王鑑。"

七十八歲作。

真。

滬1—3881

☆鄭燮　竹圖軸

紙本，水墨。

疑？

滬1—3876

☆鄭燮　竹圖軸

紙本，水墨。

上隸書題，下草書題。

乾隆戊寅，爲瀛翁年學老長兄作。

滬1—3892

☆鄭燮　蘭花軸

紙本，水墨。

畫蘭生於枯木根上，爲省堂老伯畫。

字與鄭書異趣。橄欖軒印亦不佳。疑僞。

滬1—3877

☆鄭燮　松芝圖軸

紙本，水墨。

乾隆二十四年作。

橄欖軒印大於上幅。

真而佳。

滬1—4081

☆羅聘　梅花軸

紙本，設色。

乾隆癸丑六月，爲北溟作。

真。

滬1—4095

☆羅聘　湘潭秋意圖軸

羅紋紙本，水墨。精。

畫於鬱洲山下。

即畫冊印入一幅。

滬1—3802

☆黄慎　石城風雨圖軸

紙本，水墨。
題七律。
真。

滬1—2484
☆釋髡殘　溪山閒釣圖軸
紙本，設色。大橫披。精。
癸卯春三月。
五十二歲。
真。

滬1—2480
☆釋髡殘　秋山釣艇軸
紙本，設色。
庚子秋仲畫於攝山。
四十九歲。
程正揆題，辛丑六月。
徐云真。
疑。
畫粗。次日再觀，仍是真，款
字與下二幅同。

以上全部爲巨軸。

一九八五年四月二十日
上海博物館

滬1—2497
☆釋髡殘　山樓秋色圖軸
　紙本，設色。
　無款印。上有"癸酉九月重節
後五日，清湘鹿翁亮識"。鈐"鹿
翁"、"原亮"二印。
　粗筆乾擦，色艷麗。
　真。

滬1—2483
☆釋髡殘　茆屋白雲圖軸
　紙本，設色。
　辛丑冬初作……芟壤石溪殘
道人。
　五十歲。
　本色畫，平平。

石濤　翠峰觀瀑圖軸
　紙本，設色。
　有吳湖帆印。
　此件虛白齋（劉作籌）亦有
一幅。
　偽。

滬1—3138
☆石濤　松竹石軸
　紙本，水墨。
　辛巳十一月至日。自題"一錠
兩錠墨……"
　六十歲。
　真而不佳。

滬1—3175
☆石濤　雲到江南軸
　紙本，設色。　精。
　自題"雲到江南叠幾重……清
湘遺人極廣陵之大滌堂下並識"。
鈐"閣丁老人"白、"贊之十世孫
阿長"朱長。
　有虛齋印。
　真。

石濤　策杖行吟圖軸
　紙本，設色。
　小楷字，劣。印偽。舊偽。

滬1—3173
☆石濤　梅竹軸
　紙本，水墨。
　行楷款。有"閣丁老人"印。
　下半石、梅佳，竹甚劣。不

佳。可疑？

滬1—3140
☆石濤　梅竹軸
　羅紋紙本，水墨。
　乙酉二月爲退夫道長兄作。題
"春秋何事説懸琴……"
　六十四歲。
　鈐"閑丁老人"朱方，與前幅
印不同。

滬1—3265
☆王原祁　倣山樵山水軸
　紙本，水墨。精。
　丁亥夏五扈從北上，舟次柳林
閘作。
　六十六歲。

滬1—3260
☆王原祁　倣大癡山水軸
　紙本，水墨。精。
　癸未題於淮河舟次。
　六十二歲。
　佳。

滬1—3252
☆王原祁　倣梅道人軸

紙本，水墨。精。
己卯春日京江道中作。
五十八歲。

滬1—3247
王原祁　閒圃書屋軸
　紙本，淡設色。
　癸酉作。
　五十二歲。
　尖筆，虛。"閒圃"二字塗改。
　真。

滬1—3266
☆王原祁　倣高房山山水軸
　紙本，水墨。精。
　康熙丁亥寫於瓜步舟次。
　六十六歲。
　真。

滬1—3256
☆王原祁　清泉白石軸
　紙本，設色。精。
　康熙辛巳年六十，偶寫倪黃筆
意……

滬1—3276
☆王原祁　倣倪雲林山水軸

紙本，水墨。精。
康熙壬辰七十一歲，爲焕文作。

滬1—2752
☆朱耷　仙鶴圖軸
紙本，水墨。
八作乀，晚年。
上博及陶有疑。徐云是真。
鶴稍差，竹石佳。真。

滬1—2774
☆朱耷　鷺鷥軸
絹本，水墨。
單款。
真而平平。

滬1—2754
☆朱耷　山水軸
紙本，設色。
八作乀，晚年。本色畫。加
淺赭。
真。

滬1—2766
☆朱耷　魚樂圖軸
紙本，設色。精。
上坡石、芙蓉，四魚。

陶云鱖魚不佳，有疑。
真。

滬1—3160
☆石濤　夭桃圖軸
紙本，設色。精。
行、楷各一題。無年款。畫於
青蓮閣下。
真。晚年。綫勾花甚佳。

☆石濤　竹圖軸
紙本，水墨。
尖筆。無年款。隸行款。手抖。
徐云真，晚年劣筆。
疑是大千。下方一尖筆濃墨竹
尤疑。

滬1—3275
☆王原祁　倣倪山水軸
紙本，淺色。精。
豐萬上款。庚寅款。
六十九歲。
真。

滬1—2319
☆王鑑　倣江貫道山水軸
紙本，設色。

戊申作。

七十一歲。

入目。

真而佳。

滬1—2297

☆王鑑　倣大癡山水軸

紙本，水墨。

辛丑夏七夕，倣大癡筆寫林和靖詩意。

六十四歲。

有卞令之、安儀周印。

畫尖筆，構圖亂。

滬1—2293

☆王鑑　倣范寬山水軸

紙本，設色。精。

庚子八月作。

六十三歲。

畫極板，然是真。

滬1—2289

☆王鑑　倣子久山水軸

紙本，水墨。精。

戊戌秋八月倣子久筆，王鑑。

六十一歲。

真。

滬1—3271

☆王原祁　倣黃富春大嶺圖軸

紙本，水墨。精。

己丑十月畫於京邸雙藤書屋。

六十八歲。

滬1—2322

☆王鑑　倣燕文貴山水軸

紙本，水墨、淺花青。小幅。精。

己酉，爲章臣作。

七十二歲。

真。

滬1—2303

☆王鑑　倣倪老樹遠山軸

紙本，淡墨。

壬寅作。

六十五歲。

滬1—2341

☆王鑑　倣王蒙雲壑松陰軸

紙本，設色。精。

乙卯。

七十八歲。

滬1—2334

☆王鑑　倣黃浮嵐暖翠軸

紙本，水墨。精。
癸丑，爲懷老年盟翁作。
七十六歲。
方亨咸題。
真。

滬1—2215
☆王時敏　倣大癡山水軸
紙本，水墨、淺絳。精。
己丑清和倣大癡筆。
五十八歲。
真。

滬1—2211
☆王時敏　山水軸
紙本，水墨。
"戊寅九日畫於樂郊之遠風
閣，王時敏。"
四十七歲。
尚不成熟，學黃尚未化。真。

滬1—2216
☆王時敏　山水軸
紙本，水墨。
"辛卯秋日畫於維亭舟次，王
時敏。"
六十歲。

有朱之赤印。
真。紙敝，補墨。

滬1—2205
☆王時敏　山水軸
紙本，水墨。精。
壬申初夏，爲奉山先生畫。
四十一歲。
真。學董，早期代表作。

滬1—2213
☆王時敏　倣大癡山水軸
紙本，水墨。
戊子長至日作，西田老人王時
敏……
五十七歲。
真。

滬1—2955
王翬　武夷疊嶂軸☆
紙本，設色。
無紀年。
鈐有"蔡巍公珍玩"朱長。
畫板，款真。字近六十餘。

滬1—2909
王翬　洞庭圖軸☆

紙本，設色。
癸未款。
七十二歲。

滬1—2953
王翬　倣江貫道山水軸☆
紙本，水墨、淡設色。

滬1—2957
王翬　倣高房山山水軸☆
紙本，設色。

滬1—2958
王翬　煙村散牧軸☆
紙本，設色。

滬1—2952
王翬　江南早春軸☆

以上六幅均有真款及蔡琪藏
印。癸未七十二歲款。
是弟子代筆。
入賬。

滬1—2937
☆王翬　倣范寬山水軸
紙本，淡設色。精。

康熙甲午作。
真而佳。晚年精品。

滬1—2956
☆王翬　秋蘭軸
紙本，水墨。
無款，鈐二印。
龔翔麟、沈岸登題。
真。

滬1—2889
☆王翬　嵩山草堂圖軸
紙本，水墨。精。
甲戌作。倣盧鴻。
真而佳。

滬1—2951
☆王翬　古柳寒鴉圖軸
紙本，水墨。
無款。
楊晉己亥題。
是暮年筆。畫粗筆，枯樹充滿
全幅。真而不精。

滬1—2960
☆王翬　倣劉松年海門圖軸
絹本，設色。

本幅無款。對幅有自題。
又，戊辰惲南田題。
真。失群冊。

王翬　山川出雨軸
絹本。
偽。

滬1—2938
☆王翬　萬壑松風軸
紙本，設色。精。
康熙乙未，雪江上款。
八十四歲作。
有二題。
的筆。

滬1—2871
☆王翬　青嶂瑤林軸
紙本，設色。
己未上巳，爲虞翁倣趙千里青
嶂瑤林。
四十八歲。
真而不佳。乍視幾疑偽。

☆王翬　倣倪山水軸
紙本，水墨。
乙未作。

款真。畫主要爲代筆。樹瘦
長，石谷從無此風格。遠山、小
竹爲親筆。

滬1—2931
☆王翬　倣大癡秋山無盡圖軸
紙本，水墨。
辛卯冬日作。
真而佳。

滬1—2978
☆吳歷　鳳阿山房軸
紙本，水墨。生紙畫。精。
大年上款。康熙十六年丁巳作。
四十六歲。
王翬癸未題。
畫竹、樹甚精。

滬1—2967
☆吳歷　雨歇遙天軸
絹本，淡絳。精。
庚戌作。贊侯上款。
三十九歲。
倣大癡。
後見一扇，虛齋扇冊中物，亦
與贊侯者，庚戌款，時同客邗上。

滬1—2970
吳歷　溪山書屋軸
　紙本，水墨。
　"甲寅七月客於曒城，倣梅花
道人……"

滬1—2964
☆吳歷　枯木竹石軸
　紙本，水墨。
　"壬寅清和月，有懷孝老道翁
先生，作此寄正。虞山吳歷。"
　尖細筆，不精。真。

滬1—3036
☆惲壽平　倣丹丘樹石軸
　紙本，水墨。[精]。
　丙寅題。有一題，後又題；石
谷子補竹、點苔數筆……時丙寅
初夏。
　五十四歲。

惲壽平　蓮塘圖軸
　紙本，水墨、設色。
　偽。

滬1—3012
☆惲壽平　倣雲林山水軸

生紙本，水墨。
　辛亥新春，爲房仲作。
　三十九歲。
　小尖筆畫。
　真。

滬1—3032
☆惲壽平　桃花山鳥軸
　絹本，水墨。
　"乙丑雪窗烘研戲臨。"鈐"惲
正叔"印。
　上書諸舊題。
　有王蓮涇印。
　舊偽。

惲壽平　荊石軸
　絹本，設色。
　有石渠印。
　偽。款偽。然"惲正叔"白方印
下部已凹入，可證凹入者未必真。

滬1—2976
☆吳歷　倣趙文敏青綠山水軸
　紙本，設色。[精]。
　"丙辰年夏四月十日，擬趙文
敏設色法，虞山吳歷。"

一九八五年四月二十二日
上海博物館

滬1—3815
☆高翔　山水軸
　　紙本，水墨。大幅。
　　"乾隆三年冬月，山林外臣高翔寫。"篆書款。
　　本色。

滬1—2442
釋弘仁　倣雲林山水軸
　　高麗箋，水墨。
　　"庚子臘寫於澄觀軒中，漸江仁。"鈐"弘仁"圓朱、"漸江"朱白方。
　　款字劣，畫竹、樹不佳。真而不佳。

釋弘仁　山水軸
　　紙本，水墨。
　　己亥。
　　偽劣。

滬1—3206
☆吳又和　山水軸
　　紙本，水墨。

左上鈐"天賞堂寶"。無款。
石濤題，戊辰款。
真。

惲壽平　清溪漁隱圖軸
　　紙本，設色。
　　甲子款。
　　吳湖帆題。
　　偽。

惲壽平　花卉軸
　　紙本，設色。
　　無年款。
　　紙敝。偽。

惲壽平　琴松幽壑圖軸
　　紙本，水墨。
　　辛酉九月款，又三題。
　　有汪士元印。
　　"惲正叔"白方，下有凹。
　　偽。
　　所見二件偽品，均有凹。

惲壽平　倣張中桃花山鳥軸
　　紙本，水墨。
　　偽。

滬1—3018
☆惲壽平　落花游魚軸
　紙本，設色。精。
　乙卯作。
　真。

滬1—3176
☆石濤　臨風長嘯圖軸
　紙本，水墨。精。
　墨竹。夏日避暑留耕堂，漫爲
主人一笑。
　留耕堂爲朱之赤堂名。
　真。

滬1—3128
☆石濤　爲拱北作山水軸
　紙本，設色。精。
　"與拱北世翁言己卯有建寧之
遊……"
　真。

石濤　鍾馗軸
　紙本，水墨。
　"時乙丑清和大滌子製。"隷
書款。
　四十歲。
　舊僞。

滬1—3157
石濤　山水軸☆
　紙本，水墨。
　無款印。
　似大幅裁小。真。

滬1—2492
☆釋髡殘　山水軸
　紙本，設色。
　丙午深秋作。
　五十五歲。
　上有長題，言清溪大居士枉駕
山中，留榻經旬……
　徐存疑。
　字佳，畫微覺新。真而佳。色
微脱。

滬1—2485
☆釋髡殘　春嶂凌霄軸
　紙本，淺絳。精。
　癸卯四月作於祖堂。
　五十九歲。
　真。

惲壽平　百花新雛軸
　絹本，設色。

自題：做唐解元百花新雛。
舊偽。

滬1—3735
鄒一桂　黃鶴樓圖軸☆
　紙本，設色。大橫披。
　臣字款。
　貼落。
　真。

滬1—3570
☆華嵒　金碧山水軸
　紙本，設色。精。
　乾隆己巳作。題七絕"隔水吟
窗若有人……"
　六十八歲。
　真。

滬1—3542
☆華嵒　秋林詩意圖軸
　絹本，設色。精。
　丙申作。擬宋人點筆。白沙
華嵒。
　三十五歲。
　真而佳。

滬1—3581
☆華嵒　淡墨溪山圖軸
　紙本，水墨。精。
　"乙亥春，華嵒寫，時年七十
有四。"
　丙子死。
　真。

滬1—3583
☆華嵒　菊竹雙禽軸
　紙本，設色。精。
　新羅山人寫，時年七十有四。
　真。

滬1—3599
☆華嵒　柳燕鸚鴿軸
　紙本，設色。精。
　無紀年。
　有後添色。晚年。真而佳。

滬1—3584
☆華嵒　海棠綬帶軸
　紙本，設色。
　七十五歲作。
　鳥畫劣，餘甚佳。真。

滬1—3590
☆華嵒　倣米雲山軸
紙本，青綠色。精。
無紀年。題七絕詩一首。
有龐氏印。
真。

滬1—3593
☆華嵒　馬圖軸
紙本，設色。
馬細筆。題"壯心千里。新羅
山人"。
真而不佳。

滬1—3601
☆華嵒　風條棲鳥圖軸
紙本，設色。
題五言二句。無紀年。
真。

滬1—3606
☆華嵒　倩柳繫紅圖軸
絹本，設色。精。
"欲繫紅香倩柳絲。新羅山人
於解弢館。"
真。

滬1—3600
☆華嵒　昭君出塞軸
紙本，水墨。精。
細筆人物。題石崇詩。
真而佳。

滬1—3614
☆華嵒　關山勒馬軸
紙本，設色。精。
無年款。
細筆勒人馬，烘出山影。
真而佳。

滬1—3611
☆華嵒　新燕穿柳軸
紙本，設色。精。
無年款。
書畫均佳。晚年筆。真。

滬1—3589
☆華嵒　五馬圖軸
紙本，設色。
"新羅山人寫於梅林書屋。"
真。

滬1—3579
☆華嵒　荷花鴛鴦軸

絹本，設色。精。
七十三歲作。
真。

滬1—3615
☆華嵒　鸚鵡軸
紙本，設色。精。
無年款。
真。

滬1—3602
☆華嵒　幽鳥和鳴圖軸
紙本，水墨、淡設色。
無年款。
真。

滬1—3555
☆華嵒　山水軸
紙本，水墨。精。
甲寅歲作。
五十三歲。
粗筆焦墨。畫不佳而真。

滬1—3373
☆高其佩　松鷹軸
紙本，水墨。
"鐵嶺高其佩指頭畫"，在右下。

真而不佳。

高其佩　溪屋閒眺圖軸
紙本，設色。
"康熙丙戌二月，鐵嶺高其
佩。"款偽。
偽。

滬1—3368
☆高其佩　添籌圖軸
紙本，水墨。
康熙壬辰春之十九日作。人
物，指畫。
款印均佳，畫粗。真而平平。

滬1—3369
☆高其佩　溪橋古木軸
紙本，水墨。
山水。康熙甲午，鐵嶺高其佩
指頭畫。
粗筆，下半佳；樹劣。
真。

☆鄭燮　蘭花軸
紙本，水墨。
無紀年。
真而佳。

滬1—3680
☆李鱓　鷺鷥圖軸
紙本，設色。
乾隆七年七月作於滕縣。
畫碎，然是真。細筆草蟲甚多。

滬1—3687
☆李鱓　芙蓉鴛鴦軸
紙本，設色。
乾隆十四年作。鱓。
真而劣。

滬1—4074
☆羅聘　嬰戲圖軸
絹本，設色。
壬辰十一月二十五日，倣蘇漢臣筆。
真。

滬1—2585
☆龔賢　山腰茅屋軸
紙本，水墨。
無紀年。
真，平平。

滬1—2592
龔賢　結樓雲山圖軸

綾本，水墨。
無紀年。題七絕詩一首。
真而佳。

滬1—2594
☆龔賢　山水通景屏
紙本，水墨。八條。
徐云真。
粗筆。款劣，畫板。款字有補痕。存疑。

張學曾　倣巨然山水軸
紙本，淡設色。
"乙未冬日倣巨然筆。張學曾。"
尤蔭題。
徐云偽。
似真。

滬1—2373
☆張學曾　倣倪長林遠岫軸
絹本，水墨。
己亥新秋，爲石萊作。
真。

張學曾　倣梅道人山水軸
紙本，水墨。

戊寅款。
有尤蔭題。
僞。

滬1—2436
☆吳偉業　松風遠岫軸
綾本，水墨。
丙申，爲崑翁。
精。

滬1—2622
☆葉欣　梅花書屋軸
綾本，淡設色。
丙午仲冬月，葉欣寫。
稍粗筆。

滬1—3758
☆金農　竹圖軸
羅紋紙本，水墨。
乾隆庚午作。
畫竹短而密，如楓葉。真而佳。

滬1—2560
☆樊圻　雪山圖軸
絹本，設色。
無紀年。題五言二句。
稍早年。真。

滬1—4096
☆羅聘　普賢像軸
紙本，水墨、設色。精。
金墨題。重墨畫背景山洞鐘乳。
真而佳。

滬1—2588
☆龔賢　奇峰秋雲圖軸
紙本，水墨。
題七律詩一首“看到峰奇雲亦
奇……”
墨淡，不似常見者之墨，然層
次亦少。
真而佳。

滬1—3076
高簡　有鶴守梅圖軸
紙本，設色。
丙申款。
金俊明、徐晟、瞿緓等題。

滬1—3772
☆金農　梅花軸
絹本，設色。
紅白梅，爲敬堂作。七十三
翁……
代筆，畫佳。

羅聘　達摩像軸

紙本，設色。

"乾隆三十六年辛卯秋七月，華之寺僧寫於朱草詩林。"

字倣冬心，畫佳。

徐云大千早年。存疑。暫不論。

滬1—3913

☆李方膺　風竹圖軸

紙本，水墨。

乾隆十有九年……

真。

文徵明　倣楊補之等四梅花卷

紙本，水墨。

四段，各繫以四詞。

末有題。字畫均劣。偽。

滬1—0591

文徵明　惠山茶會圖卷

紙本，淡設色。

無年款。題圖名。

前蒲潤行書引首。（其人姓鄭，閩人。武進學官。見文書詩序）

正德十三年蔡羽行楷書《惠山茶會序》。烏絲欄。偽。

文徵明書詩。贈蒲潤，戊寅遊惠山，十二首。

蔡羽又書詩。蒲潤上款。

湯珍題詩。

王守題詩。款下鈐"辛夷館印"。

王寵行書詩。

以上均諸人紀遊之作。

後有康熙甲子謝天游題。

以上有＿者爲真。

滬1—0590

☆文徵明　參竹齋圖卷

紙本，水墨。

款"徵明"。

前可泉引首。碧灑金箋。即胡纘宗。

范唯丕、湯盤、文徵明、蔡羽、王穀祥、王寵、文彭、袁袠、文嘉、陸師道、陳鎏、朱大韶（鈐"文不史印"、"朱大韶"）、萬曆戊寅范惟一題。

范惟一嘉靖丁未書參竹陸隱君傳。

范惟一跋云：參竹以隱士求胡纘宗爲之書。嘉靖辛酉七十九歲沒。傳其孫，又將二十年，范爲題之。

本畫粗筆。似文嘉代筆。

一九八五年四月二十三日
上海博物館

滬1—0677

☆文徵明等　雜畫卷

紙本。

第一段，蘭竹石

　　無款。鈐"文徵明印"、"悟言室"。

第二段，古木石

　　款：徵明為子山戲作。（明）

√第三段，竹石

　　正德丁丑七夕後，張傑子興作。

第四段，唐寅書七絕詩

√第五段，朱承爵竹

　　鈐"朱氏子儋"白方。

√第六段，張傑題朱子儋畫竹

　　鈐"平州之印"朱方。

第七段，陳淳蘭石

　　無款，鈐有二印："白易山人"、"陳氏道復"白。

√第八段，徐充墨竹

　　鈐"徐氏子擴"白方。

√第九段，徐充菊石

√第十段，徐充七律詩

　　嘉靖甲申春日小園偶書一首，徐充。

萬曆元年王世懋題，又萬曆元年董正誼跋。

有√者真，均入目。

楊以為第二段文為真。

文徵明　天台山圖卷

紙本，淡墨。

末有"徵明"二字款。

天台山賦，嘉靖癸亥書。紙本，烏絲欄。字學蘇。

范允臨丁丑跋，言文畫倣荊關。後有彭年題。則所見即此本也。

又陳繼儒題。

有顧子山印。

畫款後添。偽。

滬1—0555

☆文徵明　蘭竹卷

生紙本，水墨。

丙申五月既望，徵明作。（明作明）

六十七歲。

順治丙申張風跋。

徐云真，畫石尤佳，是生紙，故面貌有變化。款佳。

不佳。存疑。

文徵明　游玄墓圖卷
紙本，設色。
無款。左下角鈐"文徵明印"
白方。
粗筆倣米雲山。畫僞。
後題詩七首：游玄墓。壬辰
款。真。（徐云僞）
後王穉登、王祖枝、雪浪洪恩
跋，均性南上款。真。
畫末鈐"處林"朱、"省玄氏"
白二印。

澦1—0557
☆文徵明、陸治　赤壁後賦書畫
合卷
紙本。精。
文小楷賦：白棉紙，墨格。嘉
靖己亥書。極工整。
陸畫：紙本，設色。款：嘉靖
癸丑七月廿三日，包山陸治補圖。
王穀祥、彭年、歸士純、張天
麒題。

文徵明　風雨重陽書畫卷
紙本，設色。

潘緯引首：詞翰三絕。
畫無款。鈐"惟庚寅吾以降"，
末鈐"徵仲"、"玉蘭堂"。
追和匏庵先生續潘邠老"滿城
風雨近重陽"之作四首。
同時或稍後做。畫優於字，然
亦是倣本。

文從簡　介石書院卷
紙本，設色。
弘光元年黃道周引首。鉤摹。
全部爲摹本，原本在歷博。
劉蓉峰印真。

文徵明　雲庵圖卷
紙本，水墨。
僞劣。前文隸書引首、皇甫冲
等題均僞。

文徵明　洞庭東山圖卷
紙本，設色。
癸卯，爲子昭作。
後有題，亦子昭上款。
均僞。

唐寅　雲槎圖卷
紙本，水墨。

正德癸酉作。筆纖弱。畫石
碎，樹弱。舊傚本。

又仇英一段。紙本，設色。舊
臨本，人面貌及款均有本。

文徵明等題，亦偽。

均舊摹本。資料。

滬1—0643

☆唐寅　雪霽看梅圖卷

紙本，設色。

題為王君景熙作。

畫筆粗而不秀，遲鈍滯弱。周
東村一路。梅尤不佳。字亦摹。

末周天球題亦偽。

舊摹本。楊堅云是真，要入目。

唐寅　永夏茅堂圖卷

紙本，水墨。

偽。

文徵明題，亦傚。

唐寅　策杖圖卷

紙本，水墨。

前周天球篆書引首“六觀居”。

“蘇臺唐寅為拙閒作。”早年風
格。舊臨本。

後正德戊寅書《秋庭記》，紙

本，烏絲欄。偽。

唐寅、文徵明　赤壁圖賦合卷

文彭引首。偽。

唐畫為高簡作（高氏多作偽唐
畫），款是後加。末有挖補。應是
高畫，挖款填唐偽款。

仇英　秋江獨釣圖卷

絹本，設色。

舊傚，有本之物。好片子。

文徵明、仇英　書畫九歌圖合卷

紙本，水墨。

書畫相間。

明末偽本，偽劣。

仇英　蓬萊仙弈圖卷

紙本，淡設色。

偽。

前文徵明引首，偽。

畫後永樂壬辰張希真題。摹本。

祝允明、張鳳翼等題，均偽。

滬1—0823

☆仇英　觀泉圖卷

絹本，重設色。精。

隸書"仇英"二字。"仇十父氏"在款下。末有"十州"葫蘆印。

畫樹石有倣馬和之意。

真。

滬1—1390

☆董其昌、陳繼儒　書畫合卷

紙本，水墨。精。

"去年秋得巨然小景於惠山收藏之家，有倪元鎮題句如此。玄宰識。"

紙是宣德紙，佳甚。

後陳繼儒書，泥金箋。

真。

滬1—1381

☆董其昌　細瑣宋法山水卷

高麗箋，水墨。精。

丙子九月作。題"作細瑣宋法，與兒祖京收藏……"

即死年所作。

真。

滬1—1347

董其昌　煙江叠嶂圖卷

絹本，水墨。精。

前書煙江叠嶂詩並跋。

後題"舊作此卷與跋，不曾著款。甲寅臘月重題，蓋十年事矣。其昌。"

五十歲畫並書，六十歲題款。乙卯生。

後沈韻初（樹鏞）題，言尚有舊跋，庚申失去，云云。

虛齋舊藏。

內中上部畫山有《瀟湘圖》意，極少見。

真。

滬1—1725

☆邵彌　臨沈周山水卷

紙本，水墨。精。

無款，鈐"吳下阿彌"朱。

前引首"葉公龍"三隸書。後題"予既爲友和擬白石翁作……"

後臨沈題一段。

畫學沈臨倪之作。

滬1—1157

☆孫克弘等　明五家朱竹卷

紙本，設色。一紙相連。

一、孫克弘朱竹。倒垂。

二、張忠竹石。萬曆戊寅。

又，同年孫得原觀款。

三、馬應房題孫克弘朱竹卷詩。萬曆丁亥。

四、孫枝朱竹泉石。萬曆壬辰。後孫克弘題。

五、藍瑛朱竹溪石。丁未爲雪居老先生畫。

六、佚名畫一石。未完。

七、許儀畫竹石。乙酉款。

末劉恕跋。

有虛齋印。

佳。

滬1—1813

☆藍瑛　倣董北苑山水卷

絹本，水墨。

丙戌，爲子琛作。

順治三年，六十二歲。

畫蒼厚。

真而佳。

滬1—1649

☆李流芳　溪山秋意卷

紙本，淡設色。

丁卯八月作。

五十三歲。

有顧子山藏印。

滬1—0946

☆吳世恩　秋江琴酒卷

紙本，設色。

三衢吳肖僊爲肖鳴贈□。鈐“吳氏世恩”、“巖水山人”朱方。

後伊秉綬題於本畫。

粗筆，學吳小仙。佳。

滬1—1978

☆楊文驄　爲陳白庵作山水卷

綾本，水墨。

丙子秋日畫祝，吉州楊文驄。

四十歲。

後吳兆瑩、李瑞和、楊文驄、董其昌題，均綾本上。

應酬代筆之作。

滬1—1981

☆楊文驄　蘭竹卷

紙本，水墨。

己卯陽月，楊文驄。

四十三歲。

有“寶笈三編”印。

後有題。與前卷迥異。

證明前卷均爲應酬代筆之作。

真而佳。

滬1—0796

☆謝時臣　文會圖卷

絹本，水墨。[精]。

嘉靖乙未十二月，謝時臣寫文
會圖於橫溪草堂。

四十九歲。

粗筆樹石，細筆人物。

真。

滬1—0302

☆戴進　金臺送別圖卷

絹本，設色。[精]。

程南雲引首。

錢唐戴進敬爲翰林以嘉先生
寫。鈐"文進"、"静庵"朱。

畫似《春山積翠》。

似是日本印本，需再看？

真。

一九八五年四月二十四日
上海博物館

滬1—2533
☆查士標　水竹茅齋圖軸
　紙本，設色。精。
　自題五絕詩一首，冬霽畫於煙
波草堂。

滬1—2517
☆查士標　倣子久山水軸
　紙本，水墨。精。
　倣富春、勝攬二圖筆意。
　庚戌臘月作，爲笪江上作。
　壬子九月惲南田題，言與石谷
同觀。
　有殘。

滬1—2539
☆查士標　清溪漁隱軸
　紙本，設色。
　倣一峰老人畫法。懶標擬意。
　畫法稍粗。

查繼佐　山水軸
　絹本，設色。
　款：櫨繼佐。鈐二印。

畫是粗筆，近明浙派，與習見
者不類。舊倣本。
　與一卷真者對比，證明是僞。

滬1—2532
☆查士標　山水軸
　紙本，水墨。
　題五絕一首"小亭臨水憩……"
　本色畫。真而平平。

滬1—2395
黃向堅　尋親圖軸☆
　紙本，水墨、淡設色。
　"戊申暮春，存庵黃向堅並識。"
　畫盤江鐵索橋。筆稍粗。生紙。

滬1—3099
☆梅庚　秋林書屋圖軸
　紙本，水墨。
　甲（午）秋寫於羅陽官閣，宛
陵梅庚時年七十有六。

滬1—3334
☆姚宋　黃海松石軸
　紙本，淡設色。
　丁亥八月，爲典三老年道翁作。

頗似漸江。

真。

姚宋　山水軸

　紙本，淡設色。

　題畫於集韻山房。

　徐云仍是真，但畫劣而已。

　僞。

滬1—3410

袁江　山水通景屏

　絹本，設色。八幅。

　"丙子暢月法馬欽山筆意，邘上袁江。"

　真而佳。底子敝，破碎。

滬1—2360

☆汪家珍　松巖觀瀑圖軸

　紙本，設色。

　爲樂臣道兄作。

　真。

滬1—3381

☆黃鼎　漁父圖軸

　紙本，水墨。精。

　問亭上款，戊寅嘉平作。

　爲博爾都作。

滬1—3385

黃鼎　山水軸

　紙本，設色。

　"雍正甲辰二月在硯華軒寫，曠亭黃鼎。"

　不如上軸之佳。晚年。

滬1—3378

陳書　喜鵲軸

　紙本，水墨。

　丙申秋日摹家白陽筆意。

滬1—4366

☆改琦　摹趙松雪畫中峰像軸

　紙本，白描。

　嘉慶丁丑摹趙松雪畫。爲沈十峰摹。

　佳。

滬1—3420

☆袁江　摹王叔明山水軸

　綾本，設色。

　"法黃崔山樵意。袁江。"

　真。

滬1—3317

姜實節　高山流水軸

紙本，水墨。

乙酉五十九歲作，爲薇洲内弟作。

滬1—3412

☆袁江　水殿春深圖軸

絹本，設色。

甲申如月。

康熙四十三年。

畫柳弱，殿閣亦弱。可疑。

滬1—3518

☆袁耀　紫府仙居圖軸

絹本，設色。

無款。題"紫府仙居"。鈐二印。

袁耀精品。

滬1—3515

☆袁耀　九成宮通景屏

絹本，設色。十二幅。

"擬九成宫意。時甲午春二月，邗上袁耀。"

畫不佳，然是真。

滬1—3856

☆方士庶　倣大癡快雪時晴軸

紙本，設色。

甲子作。

真。

滬1—2355

☆丁元公　山水軸

紙本，水墨。

淡墨草草。無紀年。上題詩。

真。

滬1—4291

☆張崟　和諧圖軸

紙本，設色。

道光丁亥作。

真，板甚。

滬1—3320

☆姜實節　秋山亭子軸

紙本，水墨。

題丙戌、癸未二詩。畫在其後。

滬1—4212

☆奚岡　倣一峰山水軸

紙本，水墨。

辛酉四月，爲信芳閣學作。

有虛齋印。

真而佳。

滬1—4230
☆黎簡　山水軸
　紙本，水墨。
　己未秋七月作。
　寫石濤，惟加大墨點，甚不
諧調。
　真。

滬1—2279
蕭雲從　停琴共話軸☆
　紙本，設色。
　款：七十翁蕭雲從。

滬1—2688
梅清　山水屏☆
　紙本，水墨。四幅。
　一、學梅道人。粗筆。
　二、學倪。劣。
　三、學米。劣。
　四、畫黃山。本色畫。
　真而劣。

滬1—2641
☆戴本孝　秋山圖軸
　紙本。
　辛未，爲蒲瑞道兄作。
　七十一歲。

真而佳。

滬1—3531
☆謝淞洲　觀泉圖軸
　紙本，水墨。
　無紀年。
　真而佳。

滬1—2687
☆梅清　倣山樵山水軸
　綾本，設色。
　款在右中，左上總題"倣十家
筆意呈文江……"
　是早年。畫尚有藍瑛意。真。
甚佳。

滬1—3070
☆鄭旼　遊黟山軸
　紙本，設色。精。
　細筆。癸丑夏遊黟山，旼紀
事。前七律。
　佳。

滬1—2408
☆程邃　倣大癡幽居圖軸
　紙本，水墨。精。
　丙辰九月。

康熙十五年，七十三歲。

真。

滬1—2410

☆程邃　山水軸

紙本，水墨。

爲古巖作。款禿筆。

真。畫硬。

滬1—4221

☆奚岡　花卉軸

紙本，設色。精。

"做白陽山人筆意。崔渚岡。"

畫梔子、萱花等。

真。

滬1—4225

☆奚岡　觀音軸

紙本，水墨。精。

梁同書題。

滬1—4399

☆劉彥冲　柳桃雙燕軸

紙本，水墨。

"庚子上元作爲元絜清賞。彥冲。"

真。

滬1—3272

☆王原祁　倣子久富春圖卷

紙本，水墨。

康熙庚寅作。

六十九歲。

畫粗率。真而不精。

滬1—3250

☆王原祁　滄浪亭詩畫卷

紙本，設色。精。

細筆。

"戊寅長夏寫滄浪亭圖景。麓臺。"

五十七歲。

後另紙題詩。款：牧翁老祖台世先生……

爲宋犖作。

真而佳。

王原祁　倣曹雲西山水軸

紙本，水墨。

庚辰款。

偽劣。

滬1—1559

沈士充　松林草堂圖卷

紙本，設色。

"丙寅春日寫於紅蕉館，沈士充。"鈐"士充"、"子居"。
本色畫。

滬1—0435
☆杜堇　仕女圖卷
絹本，設色。二卷六段。精。
一、擊球。
二、蹴鞠。
三、調嬰。
以上一卷。
一、寫真。
二、按樂。左上有"慕天閣"朱長印。
三、撫琴。鈐"春霞亭"朱長、"一書生"白長二印，均杜氏印記。
真。畫極精。可見唐寅畫有學杜之處。

程正揆　倣黄江山攬勝圖卷
紙本，設色。小袖卷。
偽。

王時敏　倣子久山水卷
紙本，水墨。
"己丑春仲，倣子久筆，西田

老人王時敏。"
造西田別業在康熙。此順治六年，不得稱西田老人。
款劣，畫更劣。倣。

滬1—3258
☆王原祁　倣一峰嵩高圖卷
紙本，水墨、淺絳。
"康熙壬午長夏倣一峰老人筆，王原祁。"
真而佳。紙敝。

滬1—1663
☆卞文瑜　溪山秋色卷
紙本，設色。精。
"溪山秋色。癸亥春日，卞文瑜寫。"
天啓三年。
松江風格。佳。

陳洪綬　人物卷
絹本，設色。
辛卯孟冬。
五十四歲。
舊臨本，有本之物。

陳洪綬　九華法會圖卷

絹本，設色。
庚寅款。
舊摹本。有本之物。

滬1—1890
☆崔子忠　白描佛像卷
　紙本，水墨。精。
　金剛像。原爲册頁之三開，灑
金箋。爲經之扉頁。
　辛未九月九夕，長安門下士崔
子忠手識。細筆白描。
　末：崇禎辛未，田大受寫。
　真。

滬1—0440
☆郭詡　人物卷
　紙本，水墨。精。
　二段。末段有款"清狂並圖"。
有題詩數段。
　右方鈐"郭"白、"夢徐亭"朱
長。有一虛齋印。
　左下"仁弘"朱長。
　粗筆。
　真。

滬1—1993
☆陳洪綬　春風蛺蝶圖卷
　絹本，設色。精。
　辛卯作。
　高士奇康熙己卯題。
　謝舊藏。
　已印入《南畫大成》。
　真。

陳洪綬　西園雅集圖卷
　絹本，設色。
　舊臨本。
　後另紙題，亦臨本。

丁雲鵬　倣趙子固墨竹蘭石卷
　紙本，水墨。
　乙卯款。
　畫有佳處，然多敗筆。款劣。
僞。

滬1—1095
☆尤求　昭君出塞圖卷
　紙本，水墨。
　"嘉靖甲寅夏日，鳳丘尤求製。"
　三十三年。
　真。

一九八五年四月二十五日
上海博物館

滬1—2880

☆王翬　江干話別圖卷

絹本，設色。

乙丑九月十八日，梅溪老先生
將歸漢陽……

真而不佳。絹破畫敝。

滬1—2866

☆王翬　倣巨然夏山清曉圖卷

紙本，水墨。精。

"康熙癸丑初冬樵於維揚之秘
園。"

四十二歲。

有虛齋印。

大粗筆，與習見者不類。

真而佳。

滬1—2870

☆王翬　倣黃富春山居圖卷

紙本，設色。

己未中秋後二日作。自云合富
春、勝攬二圖意爲之。

庚申夏惲題，又許旭題。

吳平齋籤及印。

畫非摹《富春》，但倣黃耳。

真而平平。

滬1—2892

☆王翬　西齋圖卷

紙本，水墨。

丁丑清和朔，虞山王翬畫。

前隸書"西齋圖"三字。

姜宸英一題，查慎行二題，均
有詩及跋。

後陸時化考，云爲吳暻作。

鈐"萊臣"、"顧子山"二印。
又"陸時化印"。

西齋爲吳暻，即梅村之子。

真而佳。

滬1—2949

☆王翬　黃鶴傳燈圖卷

紙本，水墨、淡設色。精。

無紀年。

後有癸丑王鑑、甲寅王時敏、
查士標題。

是三十餘歲作。與有南田題之
掛幅大體近似，但色淡耳。當畫
於癸丑以前。

真。

滬1—2893
☆王翬　春湖歸隱圖卷
紙本，設色。
丁丑秋八月作。細筆。畫一江
村，四周高柳。
真而佳。

滬1—2921
☆王翬　江山無盡圖卷
紙本，水墨。
丙戌重陽前二日。
真，不佳。

滬1—2869
☆王翬　倣關仝溪山晴靄圖卷
紙本，小青綠。精。
"歲次戊午清和月上浣，倣關仝
溪山晴靄圖，烏目山中人王翬。"
有怡府印、明善堂印。
色雅麗。
真。

滬1—2868
☆王翬　倣巨然夏山煙雨圖卷
紙本，設色。
淡色畫樹幹。丙辰中秋作。
隔水何紹基金書。

吳文桂、何紹業題。
有羅天池、海山仙館印。
真而佳。畫已敝，無神。

以上二圖，吳湖帆合裝一盒，
矜爲雙璧。

滬1—2872
☆王翬　群峰春靄圖卷
絹本，小青綠。精。
"趙文敏群峰春靄圖。庚申三
月，王翬在平江署中得觀其本，
因用其法。"
真而佳。絹敝，有霉。

王鑑　倣米雲山卷
紙本，水墨。
乙卯清明前一日，倣米元章。
七十八歲，必不真。
畫弱，款亦不佳，印尤劣。僞。

滬1—3155
☆石濤　餘杭看山圖卷
紙本，設色。精。
"爲少文先生打稿，寄請博
教，苦瓜和尚濟。"
癸酉冬日，又爲借亭題之。

錢載等跋。

畫色艷麗，筆法亦清勁。

真。

滬1—3110

☆石濤　書畫合卷

紙本，水墨。精。

庚申閏八月初，得長干一枝七首：……

三十九歲。

有戴培之、龐萊臣印。

紙白版新。字方正帶顏意。畫水墨，粗筆渾厚。

真。

滬1—3048

☆惲壽平　倣黃大癡富春一曲圖卷

紙本，水墨。

"瑤圃東遊，屬臨癡翁富春一曲，壽平。"

徐公舊藏。

大筆頭畫，筆簡意薄。

真而精。

滬1—2986

☆吳歷　槐榮堂圖卷

絹本，設色。短卷。精。

王時敏隸書引首"公槐瑞應"四大字，"爲青翁老年台題"。

"夫山高陽氏槐榮堂圖"，右上。"虞山吳歷畫。"

後康熙壬子七月尤侗撰並書槐榮堂記，文中題及此圖。

則此畫當畫於壬子七月以前。

爲許青嶼作。

陸貽典、王奕鴻、吳偉業題，李楷題槐榮堂賦。

畫右下有"延陵"、"墨井"二印。

真而佳。

滬1—2723

☆朱耷　魚鳥卷

紙本，水墨。

癸酉春，題閔六老畫後。✕大山人。

六十八歲。

諸公云真。徐再看，仍云真。

字僵，似摹出者。可疑。

滬1—2972

☆吳歷　山中苦雨詩圖卷

紙本，小青綠。精。

山中苦雨，賦此十六韻，即詩
中意用高尚書筆法寫成一小卷，
寄呈青嶼許老先生。甲寅清和，
吳歷。

前和詩無款。款許氏自題。

後王時敏八十三歲跋。

真。

滬1—2583

☆龔賢　書畫卷

紙本，水墨。精。

前一山水，畫板，款亦不佳。
謝定精，陶言不真。

後一段書，真。

均無紀年，爲後配成者。

滬1—2582

☆龔賢　山水卷

紙本，水墨。

自題五律詩一首"山光藏細
路……"

後題詩。

真而佳。

蕭雲從　四時山水卷

紙本，設色。

"鍾山老人雲從。"

填款。開卷處有似漸江者，愈
後愈劣。

滬1—2277

☆蕭雲從　青緑山水卷

紙本，設色。

"乙巳秋，七十老人蕭雲從
識。"

本紙上湯燕生跋。

滬1—1591

☆趙左　倣大癡秋山無盡圖卷

紙本，設色。精。

"己未夏六月，趙左識。"

隔水陳眉公跋。

後紙董其昌題。

真而佳。

滬1—3670

☆李鱓　花卉卷

紙本，設色。

康熙己亥八月寫於石城旅舍，
楚陽李鱓。

真，早年。

滬1—3547

☆華嵒　秋山晚翠卷

紙本，設色。

己酉秋九月。

四十八歲。

細筆。

款字學惲。

真而佳。

滬1—3822

☆高翔　疏雨明燈圖卷

紙本，水墨。

無紀年。署"高翔補圖並題"。

自書引首，隸書，佳。

馬曰璐、管一清、尤璋等題。

佳。

滬1—4071

☆羅聘、方婉儀　梅花合卷

紙本，淡設色。

首殘，移一段題詩接於款前。

徐云抽去一行上款。

前題云爲方白蓮填色。

真而佳。

高翔　竹圖卷

紙本，水墨。

前毛懷引首。

畫僞，款亦同時。甲申清明款

（十七歲），故必僞。

舊僞。

滬1—3623

☆高鳳翰　山水花卉卷

紙本，水墨。

山水。丙辰。款：乾隆改元……

真而佳。

後花卉一段。康熙己亥作。

後紙有題，言前畫畫於丙辰，

云云。辛酉書，鈐"左手髯高"。

滬1—3906

李方膺　梅花卷☆

紙本，水墨。高頭卷。

乾隆八年。

粗筆墨梅數段。内有佳者，亦

有甚劣者。

真。

滬1—3911

李方膺　蘭石圖卷☆

紙本，水墨。

壬申正月寫於合肥五柳軒。

真而劣。

滬1—2711
吴山濤、張學曾　贈嚴元復山
水卷
　綾本，水墨。張畫入[精]。
　壬辰七月二十日，爲嚴元復
作，時在京慈仁寺……
　後張學曾山水，嚴元復索畫代
贈静香……
　真。

滬1—3789
☆黃慎　雜花卷
　紙本，水墨、設色。十二開，
册改卷。
　丙午作。
　粗筆，有韻。
　真而佳。

滬1—2553
☆樊沂　金陵五景畫卷
　絹本，設色。五段。
　戊申春月寫。
　五十三歲。
　樊新題。
　張風、王思任等題。
　真。

滬1—2607
☆高岑　秋山歸帆卷
　絹本，淡設色。
　款在末，似後填。前缺一條。
應是款在前，被割去。後補一
款。然畫是真。

滬1—2515
☆查士標　山水卷
　紙本，水墨。
　己酉款。
　真而不佳。

項聖謨　山水畫成扇 ☆
　泥金箋。
　真而佳。

張宏　山水成扇 ☆
　泥金箋。
　真。

　以上二件精。以不便拍照，改
入賬。

趙之謙　花卉成扇二把 ☆
　真。

王原祁　爲研翁畫山水成扇☆
　泥金箋。
　繆彤背面書。
　真而佳。

滬1—2285
☆蕭雲從　桐下納凉圖卷
　紙本，設色。
　湯燕生篆書引首。
　同巖夫過珍公桐下納凉作。無
年款。
　巖夫即湯燕生。
　後一湯題，鈐"巖夫"朱。
　畫有與漸江相似處，用色亦近。
　真。

滬1—2522
☆查士標　百尺梧桐閣圖卷
　紙本，水墨。
　"康熙己未七夕寫於邗上，士
標。"
　淡墨，小筆畫。淡秀。
　佳。

滬1—3350
☆俞培　畫查昇寫經圖卷
　絹本，設色。

康熙壬申，查氏讀禮寫經，爲
寫小像。
　陳訏、胡從中、高士奇、毛奇
齡、上光、唐孫華、趙俞、錢名
世、彭開祐、顧永年、王丹林、
吳之振、宋犖、馮景、劉永禎、
查士標、查慎行、楊瑄、揆叙、
史夔、汪灝、王嬰、杜詔題。
　佳。

滬1—2637
☆戴本孝　雨賞圖卷
　紙本，設色。精。
　無款。後另紙自題："著雍敦牂
歷三伏竟不雨……"
　戊午，五十八歲。
　真。

滬1—3408
☆柳堉、戴本孝　山水合卷
　均精。
　柳畫。紙本，設色。爲蕡老道
兄作。
　戴山水。紙本，水墨。"丙寅閏
四月之望，鷹阿山老樵本孝識於
三山之浮閣。"

滬1—3950

☆邊壽民　花卉卷
　紙本，水墨。精。
　乾隆元年……寫於葦間書屋。
　大筆頭畫墨花。
　真而佳。

滬1—3072

☆鄭旼　倣倪雲林獅子林卷
　紙本，水墨。
　"辛酉晚秋擬倪迂獅林圖筆，
題似禮常道兄鑑之，鄭旼。"
　汪洪度、汪洋度、石濤隸書題。
　真而佳。

一九八五年四月二十六日
上海博物館

☆沈周　閔川八景圖册

絹本，設色。八開。

前貞伯篆書引首"唐關清隱"。李應禎。

每開上有沈題及對題。

畫是東村後學。

其正堂前爲工字廳，後院一樓。有用。

後有祝允明、李汛二題。吳寬書閔川八景記，言休寧程克明即所居閔川製八景爲題，求予賦之云云，片語不及石田。可知爲自倩畫工畫、索吳、沈題者。均真。

是明人畫，沈及諸人題。

佳。

滬1—0368

☆沈周　鑿舟圖詠册

灑金箋，設色。一開。精。

前王鏊大字"鑿舟"二字。次頁隸書全銜。

沈畫，畫後有一題。

六名人題：唐寅、祝允明、羅

玘（綠箋）、白鉞、涂瑞、劉機。

唐有"唐白虎"朱方，早年筆。

文徵明　花鳥册

紙本，水墨。

僞。

王穀祥引首、王稺登跋亦僞。

滬1—0818

☆仇英　摹天籟閣舊藏宋人畫册

絹本，設色。精。

原二十開，存十五開，燬去五開。

無款。

界畫。《黃鶴樓圖》已燬；《滕王閣圖》尚在。

真而精。

仇英、彭年　書畫合册

絹本，設色。十開。

仇畫，僞，然似是有本之物，畫亦頗佳。

對題彭年楷書十套曲子，烏絲方格，頗工，然亦是僞物。

僞好物。

文徵明　書畫合册

滬1—2681
☆梅清　溪山閒適卷
　　紙本，水墨。精。
　　"溪山閒適。倣石田老人筆意，勁庵先生教之，癸酉三月，瞿山弟梅清。"鈐"瞿硎清"、"白髮老頑皮"。
　　七十一歲。
　　粗筆。
　　真。紙白板新。

滬1—4014
☆丁觀鵬　乞巧圖卷
　　白紙本，白描。精。
　　"乾隆十三年七月倣仇英筆，臣丁觀鵬。"
　　乾隆題。
　　有"石渠寶笈"、"淳化軒"印。
　　佳。

滬1—3999
王宸　招寶山觀海圖卷☆
　　紙本，水墨。
　　乾隆五十九年作。
　　畫水劣，山是本色。
　　真而不佳。

滬1—2802
☆呂煥成　漢宮春曉圖卷
　　絹本，設色。
　　界畫。"壬戌春日，舜江呂煥成寫於靜遠堂。"
　　陸元錞引首。
　　後陸元宏跋。
　　工筆樓台，山水有藍瑛風格。
　　真而佳。

滬1—3305
☆楊晉　花卉卷
　　紙本，設色。
　　庚寅秋仲畫於梅花屋，雀道人楊晉。
　　學惲，沒骨花。
　　真而不佳。

滬1—2419
張穆　八駿圖卷☆
　　紙本，水墨。
　　癸丑清明寫於如菴。
　　真而不佳。

滬1—2445
☆釋弘仁　疏泉洗研圖卷
　　紙本，設色。精。

"疏泉洗研圖。癸卯春，弘仁
作。"

即逝世之年。

本幅有湯燕生題，題白榆教子
之事。

細筆，設色。

佳。

滬1—2253

☆王鐸　書畫合卷

紙本，水墨。精。

畫蘭竹菊，癸未作。鈐"孟津
王鐸"白方、"東皋氏"朱長。

黄隔水上自題："予久不作畫，
偶寫，爲嘉墨故耳。"

後臨《閣帖》，弘光元年書。

畫粗筆。佳。

真。

滬1—3083

☆高簡　倣宋元八景卷

紙本，設色。册改卷。精。

倣趙、王蒙平林遠岫、北苑、
巨然、思翁盧鴻草堂、巨然溪山
深秀、王叔明、李營丘。

"癸巳重陽倣宋元八幀於弇山
堂，一雲高簡。"

八十歲。

畫有金陵氣，細筆秀潤。

佳。

滬1—3223

☆高蔭　山水卷

絹本，設色。

"白門高蔭寫。"

後王士禛、湯右曾、汪士鋐、
顧嗣立、王戩、趙于京、周在
都、陳世倌、程鑾、王澍、程崟
題，均秋史上款。爲王秋史作。

乾隆四十七年周永年跋，云爲
王秋室畫二十四泉草堂圖。

高岑之子。似金陵。

真。

滬1—3313

☆王槩　秋帆曠攬圖卷

絹本，設色。精。

挖上款。後有長題四行，無紀
年。右下鈐"嘉樹堂"圓朱。

畫似金陵。

滬1—3978

徐堅　臨曹知白山水卷☆

紙本，水墨。

　並臨至正丙戌黃公望、柯九
思、吳寬題。一紙到底。

　以下有董其昌四五冊，因去澱
山湖未看。

一九八五年四月二十七日
上海博物館

滬1—0735
☆陳淳　花卉冊
　紙本，水墨。八開，直幅。
　自對題。
　內二開甚劣，水仙尤劣。
　真而不佳。

滬1—0737
☆陳淳　花果冊
　紙本，水墨。八開。
　無本款，有印："白陽山人"
朱方。
　王穉登、文彭、文仲義、顧雲
龍、周天球、張之象對題。
　內松果、枇杷佳。
　佳。

陳淳　山水冊
　絹本，淡設色。六開。
　畫上無款印，是文家風格而
粗。只存六幅，不全。疑是題他人
之畫，殘去後二頁，失其名款。
　陳道復對題，真，是晚年，
字佳。

後有陸粲跋，爲題其宗人十青
詩畫冊。雜配入。

滬1—1443
☆陳繼儒　花卉冊
　紙本，水墨、設色。
　眉公並題於來儀堂。
　後自題七十九歲作。
　內數墨梅是本色。另有設色加
粉者，向所未見，然俗惡實甚。
墨畫枝幹是真。
　真。

滬1—1670
☆卞文瑜　山水冊
　紙本，淡設色、水墨。八開，
直幅。
　己丑小春，寫似端翁。
　真而佳。

滬1—1723
☆邵彌　山水冊
　絹本，設色。九開。精。
　六開大，庚辰款。三開小，己
卯款。小者佳。
　真。

滬1—1720

☆邵彌等　蘇臺勝覽册

　絹本，設色。十開。

　邵彌支硎春曉

　　蔣鑨對題。

　張敦復天平春曉

　　崇禎丁丑小春。

　袁尚統虎山落照

　　沈聖揆對題。

　盛茂燁石湖煙雨

　　崇禎丁丑十月二日。

　沈顥暘谷秋容

　　石天臞道人顥。

　張時芳蟠螭晴艷

　　丁丑長至。

　張宏堯峰秋霽

　　丁丑秋日。

　袁尚統虎丘夜月

　　丁丑。

　張宏垂虹晚渡

　邵彌靈巖積雪

　均真。

滬1—1643

☆李流芳　山水册

　紙本，設色。十二開，小直幅。

　自題詩，天啓乙丑作，云三月

而成。

　程孟陽題，崇禎十二年。

　真，佳。

☆李流芳　檀園墨妙册

　高麗箋，自對題灑金箋。

　無年款。

　真。

滬1—1655

☆李流芳　山水册

　紙本，水墨、設色。八開。

　沈荃、劉體仁等爲阮亭（漁

洋）題。

　真。

滬1—1660

李流芳　畫册

　四開存三，殘册。

　侯岐曾、峒曾對題二開。

　真。

滬1—1657

☆李流芳　山水蘭竹册

　紙本，水墨。八開。大方對開

改橫册，精。

　真。

滬1—2616

☆童原　花鳥册

　絹本，設色。二十四開。

　"吳趨童原寫。"

　童塏之子。

　工筆。畫鳥差，花卉尚可。

滬1—1098

☆尤求　山水人物册

　紙本，水墨、設色。十二開。精。

　每幅有印。

　内一幅有後加款，蛇足，可惜。

　内四幅山水，學元四家，又學

沈石田，均佳。疑是早年。

　真。

滬1—1805

☆藍瑛　山水册

　紙本，設色。直幅，小册，

十二開。

　自對題。壬午夏；"夢道人瑛時

客邗上，壬午皋月"。

　真而佳。

滬1—1804

☆藍瑛　花鳥册

　紙本，設色。橫幅，十二開。

　"辛巳清和畫於清夷館，藍

瑛。"

　真而不佳。

滬1—1826

☆藍瑛　倣古山水册

　紙本，設色。十六開，對開改

橫册。

　題"七十二叟藍瑛"；丙申春

仲畫。

　真而平平。

滬1—0301

☆戴進等　明初名賢山水册

　紙本，水墨。五開。精。

　吳湖帆配成。

　陳惟允丘園安臥圖

　　無款。

　　題"至正十八年四月三日，

復陽隱者出示秋水畫，以賦五

言。韓子雅好静……"

　　高逸題。

　　畫似首博藏高棅之作。

　　後人據"秋水"定爲陳。

非，是元末明初人作。二題均

挖拼，然紙相同，疑是斷爛長

卷拼改。

☆戴進臨夏珪山水

　　吳題戴進。

　　明人。原畫在故宮，即《遙岑煙靄》。

☆金鉉（文鼎）漁舟唱晚

　　鈐"文鼎"白方。

　　真。

☆杜瓊江亭餞別圖

　　無款，鈐有"杜氏用嘉"朱、"陶性寫意"白。

　　佳。此定是真，與《友松圖》相似。

☆劉珏水村煙樹

　　無款，鈐"鎦氏廷美"朱方。

　　真而佳。

☆沈周雲山霧樹

　　真。畫平平，字真。

滬1—1690

張宏　人物冊☆

　　紙本，設色。十開，橫推篷。

　　真而不佳。

陸治　山水花卉冊

　　紙本，設色。

　　辛亥長夏畫，寄永之。

　　即袁袠。

滬1—1705

王維烈　花卉冊

　　絹本，設色。十開。

　　庚午元日試筆。

　　工筆。真。

滬1—2236

☆王時敏　山水圖

　　紙本，設色。失群冊。精。

　　癸丑八十二歲作。

　　徐云王翬代筆。

　　樹、拳石是王翬特點，是石谷代筆無疑。

滬1—2349

☆王鑑　山水頁

　　紙本，設色。二葉。精。

　　大青綠。一題倣趙松雪，一題摹楊昇。

滬1—2350

☆王鑑　山水冊

　　紙本，設色。八開。精。

　　無年款。

　　孫多巘藏。

　　真。

滬1—2237

☆王時敏　山水冊
　紙本，設色。八開。
　無年款。
　孫氏藏。
　真而精。二幅甚佳。

王時敏　山水冊
　紙本，設色。
　徐公臨本，吳湖帆加偽款。

滬1—2312

☆王鑑　倣宋元十六家山水冊
　紙本，水墨、設色。小冊。
　"乙巳秋倣古十六幀，王鑑。"
　真而佳。

滬1—2231

☆王時敏　倣古山水冊
　紙本，水墨、設色。十開，直
幅。精。
　丙午春日；丁未秋；戊申冬日。
　後另一開自題：自丙午至戊申
冬始成。"庚戌中秋後三日，西廬
老人王時敏題，時年七十有九"
云云。
　　真。

滬1—2238

☆王時敏　倣古冊
　紙本，設色。存九幀，直幅，
大冊。精。
　無紀年。二幅有自對題。
　張公舊藏，入畫譜。
　真。

滬1—2204

☆王時敏　倣古十幀冊
　紙本，水墨。十開，橫幅。
　庚午長夏作。
　三十九歲。
　內一開舊紙，餘新紙，畫亦
嫩。館方提出疑問，徐云真。
　真而佳。

滬1—2333

王鑑　山水冊
　紙本，水墨、設色。十六開，
直幅。
　癸丑作。
　畫板。是真。

滬1—2301

王鑑　山水冊
　紙本，水墨、設色。十開。

壬寅款，爲梅村作。

然又一幅題仲翁上款，尺幅同而紙色不同。是二册拼成者。後五開真。

滬1—2308

☆王鑑　山水册

紙本，設色、水墨。十開。精。

甲辰小春作。

真而佳。

滬1—2944

☆王翬　山水册

絹本，水墨、設色。六開，殘册。精。

無紀年。

真而佳。約五、六十歲？

滬1—3281

☆王原祁　山水册

生紙本，水墨、設色。十二開。精。

無總款，末題"石師道人……"

每幅鈐"石師道人"白方。

真。

一九八五年四月二十九日
上海博物館

滬1—3023

☆惲壽平　花卉册

　絹本，設色。十開。精。

　"寫生十種，用北宋徐崇嗣没骨圖法。毘陵南田壽平。"

　後題二開：一論寫生，題"惲壽平書于藤華閣下"；一題"丁巳夏五，毘陵園客壽平録論畫四則"。

　四十五歲。

　絹本工細，字方而秀中有生。真而佳。

　徐公初云僞，後認爲是真。

滬1—3033

☆惲壽平　春花册

　紙本，設色。八開。精。

　"乙丑初夏在虞山偶得此意"云云……

　五十三歲。

　又吴湖帆印。

　内櫻桃一開原爲白紙，有題。張公得之，倩張大壯補繪櫻桃。

　内蝴蝶蘭一株最佳。芍藥一朵亦佳。

惲壽平　山水册

　紙本，水墨、設色。六開。

　僞。

滬1—3030

☆惲壽平　山水册

　紙本，設色、水墨、淡墨。十二開。

　甲子長夏作。

　五十二歲。

　真。畫稍粗率。

☆惲壽平　戲墨册

　紙本，水墨。十開。精。

　一開山水，餘花卉魚藻。無年款。

　翁斌孫跋。

滬1—3046

☆惲壽平　倣古山水册

　紙本，水墨。十二開，對開改推篷。

　淡墨簡筆。畫、款似《靈巖山圖》卷，是三十餘歲作。

滬1—3042

☆惲壽平　山水册

　金箋，水墨。八開。精。

　有毛嶽生、彭兆蓀、王石谷（鈐八十二歲印）題。

　真。

滬1—3045

☆惲壽平　倣古山水册

　紙本，水墨、設色。八開，方幅。

　倣巨然、李成、陸廣、倪瓚等。

　吳平齋籤並跋。

滬1—3043

☆惲壽平　山水册

　紙本，設色。十開。

　有吳平齋、劉蓉峰印。

　陶云是朱昂之早年。

　僞。畫板字嫩，是舊摹本。

惲壽平　山水册

　紙本，水墨。

　乾隆對題。

　僞劣。

滬1—2963

☆吳歷　山水册

　紙本，設色。八開。

　倣夏珪、黃、米元暉。

　"辛丑清和月呈光翁老先生大詞宗政，吳歷。"

　三十歲。

　道光二十二年徐渭仁跋。

　早年。字已學蘇，而畫尚未成形，有王鑑、王時敏意。

滬1—2973

☆吳歷　山水册

　紙本，水墨。十開。精。

　甲寅年二月戊午作。

　四十三歲。

　真而不佳，畫板。

滬1—2980

☆吳歷　倣倪山水頁

　紙本，水墨。散頁，直幅。

　戊午臘日作，爲天誰倣倪寒山亭子。

　真。

滬1—3525

☆惲冰　花卉册

絹本，設色。十開，直幅。

畫學南田而差甚。

滬1—3702

☆李鱓　花卉冊

紙本，設色。八開。

無紀年。

勵宗萬對題。

真，平平，簡筆。

滬1—3704

☆李鱓　花果冊

高麗箋，水墨、設色。十二開。

無紀年。

真而佳。

滬1—3655

☆汪士慎　梅花冊

紙本，水墨。八開。精。

"雍正辛亥中秋前四日，近人汪士慎寫於七峰草堂桐陰之下。"

真而佳。

滬1—3659

☆汪士慎　梅花冊

紙本，水墨。十二開，對開改推篷。

乾隆壬戌二月作。

真而平平。

滬1—3795

☆黃慎　三絕冊

紙本，水墨。十二開，對開。

乾隆十六年閏五月作。

粗簡筆。書畫皆佳。真。

滬1—3800

☆黃慎　花卉冊

紙本，設色。十開。

無年款。

畫、字均非黃慎特點。偽。

滬1—3641

☆高鳳翰　雜畫冊

絹本，設色、水墨。十二開。

無年款。款：竹西生。

早年。

滬1—3629

☆高鳳翰　自題牡丹冊

紙本，設色。六開，對開改推篷。精。

乾隆丁巳作。

真而佳。

滬1—3912

☆李方膺　三清圖册

　紙本，水墨。對開改推篷，十二開。

　乾隆十八年，爲鐵君作。

　真。

滬1—3774

☆金農、羅聘　畫册

　紙本，設色。十開，對開改推篷。⬚精⬚。

　金一開款庚辰。

　方白蓮畫蕙。

　內一山水佳；一水亭金氏親筆。

滬1—3640

☆高鳳翰　山水册

　紙本，設色。七開。⬚精⬚。

　間有舊裱邊及邊跋或天頭跋。首開鄭板橋天頭題。

　內一開寫反字：鷗盟圖、石聚圖。反寫字。

　後乾隆辛巳鄭板橋題。又黃易題，桂馥題（時在晴村處），王文治爲晴村題。

　畫佳，設色尤佳。

滬1—3557

☆華喦　兒戲圖册

　紙本，設色。十二開。

　“丁巳正月，新羅山人寫於春雨讀書樓中。”

　畫如漫畫。佳。

滬1—3585

☆華喦　山水人物册

　紙本，設色。十開。

　無年款。

　真而平平。中晚年之作。筆碎。

滬1—3586

☆華喦　花鳥册

　紙本，設色。八開，直改推篷。⬚精⬚。

　無年款。

　真而佳。前二開鳥佳。

滬1—3345

周銓　花鳥册☆

　絹本，設色。九開，橫幅，大册。

　丁丑夏日寫於燕山客舍，嘉禾周銓。

康三十六年?
畫板。

滬1—3817
☆高翔　山水冊
　紙本，水墨。八開，對開改橫。精。
　無年款。
　佳。本色，然雅静而秀。紙白版新。

滬1—3813
☆高翔　書畫冊
　紙本，水墨。十二開。
　雍正癸卯歲除，應繼勤硯兄索，寫詩畫冊子以博自牧年學兄一笑。
　内有摹鐘鼎文者。
　真。

滬1—3370
☆高其佩　指畫冊
　紙本，設色。八開，對開改橫冊。精。
　畫佳。
　徐云朱倫瀚代筆；楊云真。

滬1—2745
☆朱耷　榴實圖
　紙本，水墨。散冊之一。精。
　濃墨畫。〉〈大款。
　真而佳。

滬1—2748
☆朱耷　魚圖
　紙本，水墨。散冊之一。精。
　淡墨畫，甚精。款作〉〈。
　真而佳。

滬1—3113
☆石濤、霜曉　花果合冊
　紙本，水墨、淺設色。精。
　“霜曉寫花，清湘道人補墨……”
　又墨竹一枝，石濤爲文水畫。
　内一梅，款：甲子春三月。霜曉淺墨畫一梅，其上石濤濃墨加一枝。

滬1—3120
☆石濤　書畫冊
　紙本，設色。八開，直幅改橫。精。
　自對題。

爲宣州司馬鄭瑚山作。

又一對題言程穆倩……招飲……畫款：清湘老人。

内一題書癸亥近稿。

癸酉張景蔚跋。

畫極佳，首開用石青點山尤佳。

滬1—3150

☆石濤　花果册

皮紙本，水墨。九開。

素亭先生以紙寄余大本堂……

真而不佳。

滬1—3149

☆石濤　山水花卉册

紙本，淡墨。

不佳。末幅山水。畫薄，不無可疑處。

滬1—3151

☆石濤　蔬果册

皮紙本，設色。八開。

畫木瓜、芋、筍等。

無紀年。款：若極、極……

真而平平。

滬1—3148

☆石濤　山水册

紙本，水墨。八開。精。

"夏日寫於采蓮舟中，石濤。"無紀年。

早年？尚有梅清筆意。

滬1—3147

☆石濤　山水册

生紙本，設色、水墨。十開，橫幅。精。

無紀年。款：清湘老人、零丁人……

真。

滬1—2734

朱耷　書畫合璧册

紙本，水墨、淡設色。精。

款：八大山人。

後臨臨河序。己卯爲聚升作。

七十四歲。

真。

一九八五年四月三十日
上海博物館

滬1—2403

☆程正揆　山水册

　　紙本，設色。九開。

　　前自題"第一樂事"，言丁未自金陵歸澴。

　　真。

滬1—4288

☆張崟　江南風景册

　　紙本，設色。十二開，橫幅。

　　辛未正月，寫呈梧門先生鈞教。

　　有對開整頁，有半頁。末有己西三月自題，言非一時所畫。

　　真。

滬1—2512

☆查士標　倣宋元山水册

　　紙本，水墨、設色。十二開，直幅。

　　倣倪、徐天池、米、大癡、梅道人、没骨山水、郭河陽。

　　丁未九月，客邗上之恬築。

滬1—2528

☆查士標　山水册

　　紙本，水墨、設色。八開，直幅。

　　倣黄、倪等。

　　壬申。

滬1—2634

☆戴本孝　山水册

　　紙本，設色。八開，直幅。精。

　　款：守硯庵；鷓砏道人。

　　戊申三月，贈冒青若，青若轉贈東皋，查又題之。

　　四十八歲。

　　劉體仁題，爲青若題。

　　康熙丙辰方亨咸題。

　　真而精。

滬1—2644

☆戴本孝　山水册

　　紙本，設色。十開，直幅。

　　款：迢迢谷口農、碧落精廬主人、橫江槎客、白石洞天逋臣、石天蹈海人。

　　真而佳。

滬1—2642

☆戴本孝　山水册

　　紙本，水墨、設色。直幅。精。

　　畫八開，跋一開。

　　無年款。

　　有虛齋印。

滬1—2510

☆查士標　倣古册

　　紙本，水墨、設色。十開，直幅。

　　丙午長至，爲于升先生作倣古

十幀。

　　真而佳。

滬1—3069

☆鄭旼　西樂紀遊册

　　紙本，設色。十開，直幅。精。

　　癸丑。

　　"墩之下即延陵世居，駕石爲

梁，景南羅侍御之里第。徵其遺

事，動人觀感。予以學海之招，

時相過從，居於西樂，故圖，用

以爲主而終石浦。因隨筆記之。

癸丑三月十日，遺甦鄭旼書。"

　　寫生畫。

　　甚佳。

滬1—2625

☆葉欣　山水册

　　絹本，設色。十開，橫方。

　　無款，有印。

　　己卯周翰對題。

　　重光赤奮若沈顥題，辛丑王

鑑題。

　　真。

葉欣　山水册

　　紙本，設色。八開，小橫。

　　□卯清和月寫爲崧□盟長笑

正，葉欣。

滬1—2557

☆樊圻　山水册

　　絹本，設色。十二開，橫幅。

　　無紀年。

　　周達等跋。

　　真而平平。

滬1—3210

☆吳宏　山水册

　　絹本，設色。八開，橫方。

　　真而佳。

滬1—2558
☆樊圻　山水冊
　絹本，設色。六開，直幅。精。
　爲青巖作。無年款。
　真而精。

滬1—2577
☆龔賢等　金陵各家山水冊
　絹本，設色。十開。配成。
　應㮹。
　適道人。
　石城大雲。湧幢上款。
　樊圻。丙午春三月。
　龔賢。
　前一開荳蜨花，石溪題。
　另四開陳列。

滬1—2578
　龔賢　山水冊
　紙本，水墨。十開，對開改
横冊。
　無紀年。内一幅畫有人物。
　真。

滬1—2565
☆龔賢　山水冊
　紙本，水墨。十二開，對開改
横冊。
　末幅畫一小山，上方滿幅題，
爲論畫之文，末署"時丁酉中秋
前一日也"。
　四十歲。
　畫漂洗過甚，浮墨包漿盡去，
無神。

滬1—2579
☆龔賢　山水冊
　紙本，水墨。八開，對開改横
冊。精。
　自題原裱邊上。
　畫上無款，無紀年。
　末二題。
　真而精。

滬1—2570
☆龔賢　山水冊
　紙本，水墨。十二開，直幅。
　山水人物。
　末龔賢題，言臥雲（僧）畫人
物，賢攫來補景，云云。
　然内一開畫布袋和尚，題"官
銓補景"，畫與龔賢極相似。

滬1—3234

☆樊雲等　小金陵八家畫冊

　紙本，設色。十開。

　樊九雲。庚午作，卓翁上款。

　龔柱。卓翁上款。極似龔賢，疑父代子。

　鄒壽坤。喆之子。鈐"子貞"白長。

　劉起之。鈐"劉超"朱方。

　官銓。似龔賢，而不及龔柱。鈐"字方楷"朱方。

　顧惺。庚午九月。

　謝靖孫。花草。鈐"冰令"。

　□定遠。墨花。

　王蓍。墨梅。

　陸逵。花鳥。鈐"儀吉"朱連珠。

　真。

滬1—3235

☆王槩等　小金陵八家畫冊

　紙本，水墨、設色。

　樊九雲。庚午，緩翁上款。

　龔柱。

　官銓。

　鄒壽坤。

　王槩。"秋居曉色。學盛子

昭……"

　劉超。

　王蓍。花卉。

　顧惺。梅。

滬1—2685

☆梅清　山水冊

　紙本，水墨、設色。十二開，橫幅。

　乙亥正月，瞿山梅清時年七十有三。

　畫破，然設色、構圖極精。

　真。

滬1—3302

☆楊晉　花卉山水冊

　紙本，設色。十二開，對開改橫冊。

　戊寅春二月，爲英白作。

　真而劣。

滬1—3079

☆高簡　山水冊

　紙本，設色。十二開，橫幅。精。

　"庚戌九秋，摹宋元諸大家一十二幀，德園高簡。"

　畫佳。內二幅極似王鑑，如加

印不署款，幾乎難辨。

真。

滬1—3304

☆楊晉　山水册

紙本，設色。八開。

辛巳秋畫。

朱竹垞、王蘋、宋犖、吳陳琰
等對題。

康熙甲申朱竹垞總題。

畫學石谷。

真而平平。

滬1—4185

☆黃易　北河紀遊册

紙本，水墨。橫幅，小册，
十開。

乾隆戊戌與桂未谷遊北河楊椒
山祠，微雨連綿，無以遣興，作
此贈桂未谷。

佳。

陳字　雜畫册

紙本，水墨。十二開。

不可必其爲小蓮。

滬1—3323

☆禹之鼎等　金焦圖詠集册

紙本，水墨。

禹之鼎一幅，壬申七月寫，倣
高房山……

朱竹垞題金山寺。

吳期遠金焦圖。癸酉爲見翁老
祖台作。

查嗣瑮題。

王蓍畫金焦。

查嗣韓、王蓍題。

王槩金焦圖。

梅庚畫北固甘露之景。癸酉。
梅庚後葉自題。

王槩畫。丁丑二月。又後另紙
自題。

汪淇金焦圖。

邵陵題。

又汪淇一幅。後朱昻題。

真。

滬1—3861

☆方士庶　山水册

紙本，設色。十二開。

戊辰作。

真。前三開佳。

滬1—3418

☆袁江　山水册

　絹本，設色。十二開。[精]。

　真而劣。

滬1—3985

☆張洽　山水册

　紙本，水墨、淡設色。十六開。[精]。

　己亥秋八月五日。

滬1—3986

張洽　山水册

　紙本，設色。

　乾隆己亥秋日，擬古十二幀，爲述庵作。

　爲王昶作。

滬1—4521

☆虛谷　花果册

　紙本，設色。十開，橫幅。[精]。

　"味閒先生清賞，虛谷。"

　真而精。

滬1—4513

☆虛谷　山水册

　紙本，設色。十二開，橫幅。

　"邕之先生方家屬，丙子夏日，虛谷。"

　爲高邕之作。

　畫簡筆，似印象派速寫。

　真而精。

　入目。

滬1—2602

金玥　花鳥蟲魚册

　紙本，設色。十開。[精]。

　每幅冒襄題。

　後丙辰冒襄題，言汪蛟門欲之，即以爲贈。雖姬人不願，不顧也云云。

　王士禎、梁清標、惲壽平邊跋。

　方濬頤題。

　沈德潛題。

　又程邃題。

　內一丙辰夏五惲題，"惲正叔"印下部不凹，稍小於凹者。而惲題無疑。

　畫不佳，而題跋極闊。

滬1—3097

☆梅庚　山水册

　紙本，設色。十開，橫幅。

　癸酉六月作。

學梅清，極似。

真。

滬1—3970

☆弘旿　山水册

紙本，設色。十二開。

甲寅長夏作。後有自題，亦同年。

真而平平。

滬1—3741

☆蔡嘉　山水册

紙本，水墨。十二開，橫幅。

辛丑十一月畫於廣陵客舍。

真，平平。

滬1—4053

金廷標　倣宋元册☆

紙本，水墨。十二開。

乾隆戊寅寫宋元諸家十二幀。

真，簡筆草草。

滬1—2390

金俊明　梅花册

紙本，設色。十開。

第一幅，歸莊補竹。

第二幅，欽梅補松、歸莊補竹。對幅歸莊自題"補竹入松梅圖"云云。

第三幅，金侃補石。

第四幅，黃章補黃梅。文柟對題。

第五幅，上震補綠竹。陸世廉對題。

第六幅，文定補紅梅（字止庵）。陳薹對題。

第七幅，張適補墨梅。吳歷對題。

第八幅，陳薹補蘭。薛放對題。

第九幅，陳嘉言補松。錢朝鼎對題。

第十幅，顧章補山茶。"庚子嘉平月，戲寫梅枝於春草閒房，耿庵金俊明。"鄭敷教對題。

滬1—4301

☆錢杜　山水人物册

紙本，水墨、設色。十二開，橫幅。精。

壬午二月十三日。

道光壬午十二月，爲芥航作。

在宛城作。

滬1—4299
☆錢杜　山水册
　紙本，設色。十二開，横幅。
　嘉慶丙子，爲曼生明府作。
　爲陳鴻壽作。

　啓先生云：上博藏董其昌“山
川出雲，爲天下雨”爲劉錫永倣
造。渠自對啓先生言。

一九八五年五月一日
上海博物館

滬1—0221
李升　灞山送別圖卷
　　紙本，設色。
　　卷前刮去圖名一行；旁一行，
是原款。右下去一印。
　　末李升款是後添，有刮處。
　　舊畫改款。

元佚名　溪山圖卷
　　紙本，水墨。
　　無款。
　　學燕文貴，而筆微細嫩。建築
是北宋。
　　疑是北宋末或金人學燕文貴者
之作。

滬1—0229
倪瓚　六君子軸
　　紙本，水墨。
　　至正五年四月八日，爲盧山
甫作。
　　真而精。

滬1—0537
張路　雜畫册
　　設色。十八開。
　　內一老子、青羊仙子……
　　佳。

滬1—1118
徐渭　牡丹蕉石軸
　　紙本，水墨。
　　自題"知道行家學不來"云云。
　　僞？

滬1—0827
仇英　修竹仕女圖軸
　　絹本，設色。
　　款"仇英製"。
　　吳湖帆題。
　　晚年。
　　真。

滬1—0514
☆周臣　山齋客至圖軸
　　絹本，設色。
　　款：姑蘇東村周臣。
　　真而精。

滬1—0876

陸治　山水軸

　絹本，青綠。

　嘉靖丁未六月廿八日，包山居士陸治製。

　畫山石皴法軟，樹亂，款滯。

　疑？

滬1—0390

沈周　策杖行吟圖軸

　紙本，水墨。

　晚年字，中年畫？

　偽。

滬1—0560

文徵明　松蔭高士圖軸

　紙本，水墨。

　嘉靖甲辰。

　偽。

滬1—2226

王時敏　山水軸

　紙本，水墨。

　甲辰，爲至翁作。

　款真。

滬1—2450

釋弘仁　山水軸

　紙本，設色。

　於東墅草堂畫寄楞香居士。

　用粗筆畫坡石。畫有似項孔彰意。

　疑偽。

滬1—2408

☆程邃　幽居圖軸

　紙本，水墨。

　啓云偽。

滬1—0713

陳淳　松溪風雨圖軸

　紙本，水墨。

　嘉靖甲申七月廿日，白陽山人陳淳。

　粗筆。真。

滬1—2482

釋髡殘　春山煙霧軸

　紙本，設色。

　辛丑。

　有可疑處，畫散漫，筆弱。

滬1—3127
石濤　卓然廬圖軸
　紙本，設色。
　己卯四月，爲堯臣年世翁作。
　真。

滬1—2989
吳歷　竹圖軸

紙本，水墨。
真。

滬1—3419
袁江　東園圖卷
　絹本，設色。精。
　界畫。
　真而精。

一九八五年五月二日
上海博物館

温日觀　葡萄卷
　麻紙本，水墨。
　引首王穉登"芬陀利花"四
隸書。
　　款：溫中言作。
　王穉登、王寅題……
　有石渠寶笈、御書房印。
　畫水墨，無宋人意，是明人
倣本。
　啓、徐、謝皆言僞。

滬1—0265
☆宋佚名　白描群仙圖卷
　絹本，水墨。雙經絹本。
　引首蠟箋，吳均篆書四字。
　蘭葉描。
　後董復題，言爲馬和之群仙圖
云云。鈐"沂陽"、"江都相裔"、
"董氏君復"。字無紀年。
　畫是元末或明初人之作。

滬1—0267
☆元佚名　梅花水仙軸
　紙本，水墨。精。

末割去尾部，加一王淵款。
　是元人，筆稍弱。

滬1—0158
☆趙孟頫　百尺梧桐軒圖卷
　絹本，設色。跋入精。
　周伯琦題七律詩，張紳題詩
（鈐"叢桂堂"朱方大印），倪瓚
乙巳七月題詩。
　宇文材、饒介（鈐"西園公"、
"華蓋山人"，均白方）、至正
二十五年王蒙、馬玉麟題。
　其人必元末鉅公。須一查元人
軒名。
　畫石不似。
　款"吳"、"興"、"孟"三字
劣，筆稚弱。是舊畫添款，然亦
元人。
　是元至正間人作，至正間人
題。後添趙孟頫款。

滬1—0258
☆王好文　小圃春晴卷
　絹本，設色。
　　款：永嘉王好文製。
　畫、字均粗劣。印及藏印印色

一律。

偽。

滬1—2114

☆明佚名　五同會圖卷

絹本，設色。

李傑、吳寬、吳洪、陳璚、王鏊五人。

無款。

文徵明隸書題記。

真。

故宮有同樣一卷。

明佚名　西園雅集圖卷

絹本，設色。

明中期，後半萬曆以後補。

滬1—1296

☆周之冕　鐵骨冰膚卷

紙本，水墨。

王穉登、馬守真題詩。

滬1—1293

☆周之冕　秋花三猫卷

紙本，設色。

"萬曆辛丑冬日，汝南周之冕寫。"

周之冕　墨花卷

紙本，水墨。

萬曆丙戌款。

偽。

滬1—1292

周之冕　花鳥卷

紙本，設色。

萬曆辛丑冬日寫，汝南周之冕。

近人用卷尾子新畫。

滬1—1291

周之冕　群芳競秀卷

紙本，設色。

申時行引首。

"辛丑春三月既望，周之冕寫於墨花館中。"

有何賓笙吉羊竟齋藏印。

款極工，有趙意。

佳。

畫與《三猫》必非同時。徐疑爲早年。

滬1—1155

☆孫克弘　異時雜卉卷

紙本，設色。

前丙子作，爲杜碧筠作。

四十五歲。

後癸卯題，前又補畫山茶、水仙。

佳。

滬1—1214

☆吳彬　山陰道上圖卷

紙本，設色。精。

戊申，爲米萬鍾作。

滬1—1573

陳元素　蘭花卷

紙本，水墨。長卷。

“天啓丁卯春仲，陳元素寫。”鈐“陳元素印”白方、“古白”白方。

錢謙益書幽蘭賦。

錢牧齋題爲改款。

滬1—1210

☆詹景鳳　竹圖卷

紙本，水墨。

畫竹譜，加解説。

畫劣，是真。

滬1—1454

☆吳伯玉　捕魚圖卷

紙本，設色。

“萬曆壬寅仲夏望日，江陰輞川子吳伯玉寫。”

朱之蕃書自《楚辭》至明《漁父》詩，萬曆壬寅書。

畫劣。

滬1—0726

☆陳淳　十二種花卉卷

紙本，水墨。精。

每花一題。

嘉靖庚子秋日，衛復寫於五湖田舍之浩歌亭。

五十八歲。

真而精。

滬1—0722

☆陳淳　花卉卷

紙本，水墨。

嘉靖己亥三月望後，衛復復甫戲筆。鈐“復父氏”、“陳衛復印”、“筆研精良人生一樂”。

騎縫鈐“閲颿亭”、“陳”。印與上卷均同。

後大字草書。灑金箋。精。

真。

滬1—0719
☆陳淳　水墨天工花卉卷
　生紙本，水墨。精。
　許初引首。
　一花一題。
　嘉靖戊戌夏，白陽山人陳衜
復。鈐"衜復"、"復父氏"。
　真，佳。

周之冕　歲寒三友卷
　絹本，設色。
　無紀年。
　畫前段差，後段佳。
　諸公皆以爲僞。
　真。

程正揆　山水卷
　紙本。
　題康熙六年作。
　添款。割去尾款，尚餘一筆
之尾。
　僞。

滬1—2414
沈韶　張子游小像卷
　絹本，設色。
　癸卯仲冬，華亭沈韶寫。

彭孫貽題，沈白題。

滬1—1515
魏之璜　蘭竹石圖卷☆
　紙本，水墨。
　崇禎癸酉作於浣雲堂。
　真而不佳。

滬1—0707
☆蔣嵩　攜琴訪友卷
　紙本，設色。精。
　無款。前有"三松"朱長印。

滬1—2460
胡德位　煙水漁村圖卷☆
　紙本，水墨。
　前杜濬行書引首。
　畫漁父圖，每段一題。淡墨，
白描人物。鈐"胡德位印"。
　末大字一題，無款。鈐胡氏
印，又有"天都狂士"圓朱。

滬1—2404
☆程正揆　江山臥遊卷
　紙本，淡設色。
　前朱竹垞隸書引首"銘心絕
品"。

"江山卧遊圖。甲寅九月畫於弘樂，青溪道人。"鈐名印。

乙丑人日宋犖題。又任玥敬題。

真。

滬1—0882

☆陸治、文彭　後赤壁賦書畫卷

紙本，設色。精。

朱之蕃引首。

陸治畫。"山高月小水落石出。嘉靖戊午秋暮作於松陵道中。"

文彭書《後赤壁賦》。

真而精。

滬1—1326

☆顧正誼　山水卷

紙本，水墨。

"丁酉夏日，亭林誼寫於振藻軒。"

董其昌、顧胤光跋。

真。

曾鯨　箴欹畫像卷

紙本，設色。

惲本初跋。

添款清畫。

滬1—2364

☆孫逸等　新安五大家山水卷

紙本，設色。精。

李永昌一段。爲生白作。字學董，畫似惲向。

汪度一段。畫學董。

劉上延一段。"圖岡陵爲生白社兄壽。劉上延。"字畫學董。

孫逸一段。"己卯三月畫祝生白社兄四袠初度。"

江韜一段。"己卯春日爲生白社兄壽，江韜。"已有其後來之面貌。

以上五段在一紙上。

後黄鉞跋，言劉上延學董，後即爲其代筆，云云。

滬1—1677

宋珏　倣馬和之松石圖卷☆

紙本，水墨。

畫近景山水松石。崇禎己巳款。

一九八五年五月三日
上海博物館

陳淳　補唐六如落花詩意卷
　　紙本，設色。
　　無紀年。款題"補六如落花詩意"云云。
　　偽。

滬1—0142
☆錢選　四明桃園圖卷
　　紙本，小青綠。
　　無款。右上鈐"舜舉"朱方，水印。
　　宋濂、東川閒客、洪武十年胡隆成、曾秉正、洪武丙子胡傑、洪武廿九年程惠、鄭謙、蔡玄、曾士勛、洪武十年崔植、蔣子傑、盧熊、劉素、高秦仲、曹譽、永樂壬寅張敬題。
　　《佚目》物。
　　舊摹本。

滬1—0315
☆謝汝明　耕齋圖卷
　　絹本，設色。
　　謝晦卿爲耕齋寫。

齋名圖。明中期。

滬1—1547
魏之克　山水卷☆
　　紙本，設色。
　　崇禎甲戌作。
　　近吳彬。
　　真。

徐渭　花果卷
　　紙本，水墨。
　　一段一題。內一段云"五十八年貧賤身……"
　　舊摹本。

滬1—1434
☆李麟　白描羅漢圖卷
　　紙本，水墨。
　　粗筆俗惡。
　　後添款。

黃克晦　桃源圖卷
　　絹本，設色。
　　末有舊添款。下鈐"仲晦"一印，較早。

滬1—2061
☆胡玉昆　春江煙雨圖卷
　紙本，水墨。
　"己丑三月，戲爲春江煙雨圖
粉本似用賓社兄正，胡玉昆。"
　順治六年。
　真。

宋佚名　樓閣圖頁
　方幅。
　明人，片子。

宋佚名　嬰戲圖頁
　方幅。
　明人，片子。

滬1—0107
宋佚名　殿閣圖頁
　方幅。
　明人，片子。

宋佚名　雪景山水圖頁
　圓幅。
　明人，片子。

宋佚名　貓圖頁
　方幅。

明後期片子。

宋佚名　花鳥圖頁
　圓幅。
　明人。

滬1—2109
☆宋佚名　溪山客話團幅
　明人。
　以"明無款山水"團幅入目。

滬1—2106
☆明佚名　老君像頁
　明初。建築是元明之間。

滬1—2095
☆明佚名　竹石圖頁
　雙經絹本。圓幅。
　柯九思、周東村僞款、印。
　明初。

滬1—0261
☆元佚名　金碧樓臺圖頁
　界畫。精。
　即所謂李思訓派，與故宮二
幅同。
　改稱"山殿賞春"團幅。

明佚名　山水圖頁
　趙子昂對題。
　片子。

盛懋　攜杖行吟圖團幅
　僞造。

元佚名　寒林歸鴉圖頁
　絹本。方幅。
　明人。

滬1—2110
☆元佚名　雙桃圖頁
　絹本，設色。方幅。
　明人。改題明人。

明佚名　聽阮圖團幅
　絹本，水墨。

宋佚名　松溪濯足圖頁
　絹本。
　題宋人。已印。
　明人。

宋佚名　瑤臺玩月圖團幅
　絹本，設色。

明人。
劣。

滬1—0094
宋佚名　柳下雙牛圖團幅
　絹本，設色。
　稍晚於宋，定明人。

宋佚名　松溪釣艇圖頁
　絹本。
　片子。

宋佚名　牧牛圖頁
　絹本，水墨。方幅。
　諸公以爲不佳。
　是宋人。

滬1—0116
☆宋佚名　漁村歸釣圖頁
　絹本。精。
　學夏珪。

燕文貴　山水圖頁
　方幅。
　片子。

滬1—0088
☆宋佚名　竹汀鴛鴦圖頁
　絹本，設色。方幅。精。
　南宋中後期。
　佳。

滬1—0262
元佚名　坐聽松聲圖頁
　絹本，設色。方幅。
　元明間作。

元佚名　青綠山水團幅
　絹本，設色。
　已印。
　有黔寧王印。
　真。元人，至遲明初。

宋佚名　雙猿圖頁
　絹本。
　偽魯宗貴款。

滬1—0093
宋佚名　花籃圖頁
　絹本，設色。
　與李嵩《花籃圖》同一構圖。
　已印。

宋佚名　樓閣圖頁
　絹本，設色。
　已印。
　明人。

宋佚名　春耕圖頁
　絹本。
　明人。

明佚名　人物圖頁
　絹本，設色。

滬1—0083
宋佚名　山谷閒話團幅
　絹本，設色。
　宋人（北方貨）。

明佚名　江山霜晚圖頁
　倣馬、夏，佳。
　絹是明。

宋佚名　臘嘴圖頁
　樹幹劣，晚。
　明人。

滬1—0106
☆宋佚名　寒塘歸牧圖頁

絹本，水墨。
童子牽一牛，牛已殘。
宋人。

宋佚名　水閣圖頁
明人。

宋佚名　湖山幽居圖頁
已印。
明人。

滬1—0107
☆宋佚名　雲山殿閣圖頁
已印。
老片子，元人。

仇英　摹宋人山水圖頁
絹本。
偽。

明佚名　歸牧圖頁
絹本。方幅。

明佚名　山村歸帆圖頁
摹夏珪。

明佚名　摹錢選山水圖頁
方幅。

明佚名　摹劉松年山水圖頁
團。

明佚名　摹李唐圖頁

滬1—2107
☆明佚名　黄鶴樓圖頁
方幅。精。
似石銳《山店春晴》。
佳。

馬圖　項墨林小像頁
絹本。方幅。雙經絹。
添款。

滬1—0017
唐人　經像圖頁
硬黄紙本，設色。

滬1—1964
☆項聖謨　山水册
紙本，水墨。十二開，直幅。
甲申伏日作。
真而平平。

滬1—2393

☆金俊明　梅花册

　紙本，水墨。十開，直幅。

　己酉小春既望寫於春草閒房。

　有松、竹等配景。自對題。

　真而佳。

滬1—2192

☆沈顥　山水册

　紙本，設色。推篷，十開。

　無紀年。

　真。

滬1—1973

☆項聖謨　王維詩意册

　紙本，水墨。十二開。精。

　董其昌、陳眉公、李日華、丁

元公對題。

　丁元公字與習見者全不類。

　真而精。

滬1—1962

☆項聖謨　花卉册

　紙本，設色。十開，橫幅。

　崇禎癸未正月……

滬1—2186

☆沈顥　倣古山水册

　紙本，水墨、設色。二十二

開，直幅。

　壬午秋深爲叠（聞）修作。

　真。

滬1—1855

☆惲向　倣古山水册

　紙本，水墨。八開，方幅。

　癸巳作。

　自對題。

　真。末一開佳。

滬1—1854

惲向　山水册

　紙本，設色。十二開，直幅。

　末葉自題爲少年時學文徵明之

作，丙戌題贈山公……

滬1—1051

☆錢穀　山水册

　紙本，水墨。十七開。

　有墨竹。畫本身無款印。

　嘉靖丙午題。

滬1—2191

☆沈顥　山水册

　　絹本，設色。十二開，方幅。

　　甲午秋作。

　　有李明睿等對題。爲沈仲連作。

米友仁等　宋至明人山水册

滬1—0084

☆山麓幽亭圖

　　題閻次平。

　　明人。

　　謝、徐：入目。

楚山暮靄圖

　　米友仁。

瑤臺禱月圖

　　劉松年。

二羊圖。

樓閣圖

　　佳。

　　作明初人入目。

山水圖

　　佳。

　　作明初人入目。

滬1—2103

秘殿焚香圖

　　界畫。元明之間。

滬1—2111

蘆汀小艇圖

　　界畫。元明之間。

滬1—2066

☆盛琳　山水册

　　紙本，水墨。八開。

　　款：丁丑除夕畫。

　　楊文驄丙子十月題。

　　卞時釖丁亥題。

　　是末幅畫於丁丑，故楊、董等題在前。

一九八五年五月四日
上海博物館

滬1—0537
☆張路　雜畫册
　灑金箋，設色。十八開，橫册。精。
　福、壽、海蟾、白鹿仙、列子、山、四皓、五老、仙姑、純陽、拐李、國舅、湘子、鍾離、采和、海。
　真而佳。

滬1—1215
☆吳彬　靈璧石圖卷
　紙本，水墨。高頭。
　邢侗引首；黃汝亨引首。
　每圖米萬鍾一題。後萬曆庚戌中秋一總題。
　葉向高、陳眉公、鄒迪光、張師繹、高出（孩之）、黃汝亨、耆英題。
　董其昌甲寅題，云以畫火法爲之。
　李維楨題、李維本書。
　後道光二十一年薩迎阿題。
　每石畫其四面，極工緻。用綫

畫出明顯，似鋼版畫。在石上留白款。
　真。

滬1—3384
☆黃鼎　長江萬里圖卷
　紙本，淡設色。
　"雍正癸卯春三月望日寫成，虞山尊古黃鼎。"
　真。

李麟　十八羅漢册
　紙本，水墨。十六開。
　後添款。畫是雍乾間物。

滬1—1896
張翀　山水人物花鳥册
　灑金箋，設色。八開。
　丙寅作，辛巳題。
　後一山水佳。
　真。

滬1—0323
蔣文藻　鍥舟圖册
　紙本，設色。一開。
　前浦應祥引首。
　自題五絕，款"林塘蔣文藻爲

王滌之畫並題"。

爲王鏊之兄作。

李旻、姚綬、楊廷和、費宏、楊循吉、蔣冕、沈翼題，成化丁未王鏊書《鏊舟記》。

在杜瓊、石田之間。

滬1—2054

☆李杭之　山水冊

紙本，水墨。十二開，方幅，小冊。

傲元人各家。

有馬思贊藏印。

真而佳。

滬1—0954

黃昌言等　山水冊

絹本，設色。

前引首"岡陵之祝"。

黃昌言。學文。

陳鎰。常州人。

朱凱。

陸師道。

張涵。

□伯麐。

孫枝。

張靈。填款。

朱朗。

滬1—3534

☆沈銓　花卉鳥獸屏

絹本，設色。十二條。

乾隆辛酉。

真。

錢杜　山水屏

紙本，設色。四條。

辛卯作。

僞。

錢杜　聽鐘圖軸

紙本，設色。

嘉慶丁丑。

僞。

滬1—4311

☆錢杜　寒溪高隱圖軸

紙本，設色。精。

道光戊戌秋九月傲居子貞，吉人世兄屬。

滬1—4304

☆錢杜　龍門茶屋圖軸

紙本，水墨。

道光戊子，爲問槎三兄作。

早於上件十年。

真。

滬1—2977

☆吳歷　湖天春色圖軸

紙本，設色。精。

辰春從遊遠西魯先生，得登君子

之堂。中元後三日畫，幬函上款。

丙辰，四十五歲。

真而精。

滬1—0725

☆陳淳　商尊白蓮圖軸

紙本，水墨。

畫古瓶中插荷花。

下有庚子題："余舊嘗作此紙。"

真而佳。

滬1—0133

☆宋佚名　雪峰寒艇圖軸

絹本，水墨。雙拼絹。精。

籠濕赭於樹幹。畫與閻次平四

牛相近。

真而精。

滬1—0747

☆陳淳　葵榴圖軸

絹本，設色。

石二、御書房。

真。

陳淳　蓉桂圖軸☆

絹本，設色。

無紀年。

真。因霉斑只入賬。

滬1—0751

陳淳　瓶蓮圖軸☆

紙本，水墨。

上有長題及《臨江仙》。

疑僞?

滬1—0749

☆陳淳　秋林獨步軸

絹本，水墨、淡設色。精。

無紀年。

大粗筆，樹甚放。真而佳。

滬1—2005

☆陳洪綬　梅花小鳥圖軸

絹本，設色。精。

洪綬寫於長安蕭寺。

絹黯，畫淡。

真而佳。

滬1—1988

☆陳洪綬　飲酒讀書圖軸

　絹本，設色。精。

　癸未孟秋作。

　上有孔尚任康熙辛未、癸酉、己卯、戊子四題。

　絹黯。

　真。

文徵明　秋山策蹇圖軸

　紙本，設色。

　粗筆學沈石田。

　偽。

　陶云錢穀。

文徵明　雪景山水軸

　絹本。

嘉靖乙卯八十六歲作。細筆。

徐公少年曾臨過。

畫板字弱。

偽。

滬1—1612

☆文從簡　攜琴軸

　紙本，設色。

　戊寅重陽臨唐棣筆。

　三十餘年後文點補景。

滬1—0655

唐寅　秋山行旅圖軸

　絹本，設色。

　上題"歸路逶迤入翠微……"七絕一首。

　徐公以爲必真。

　畫是早年風格，然綫及點苔均不佳。左半幅佳。是有本之物。

　舊臨本。

一九八五年五月六日
上海博物館

滬1—0071

梁楷　布袋和尚卷

　　絹本，設色。

　　後一對題："戒律生平既不持……"

　　梁楷款不真，後添。南宋人。

滬1—0030（《中國古代書畫目録》爲0033）

蘇軾等　四朝六君子圖卷

　　蘇軾樹石圖

　　　　紙本。有"鳳閣王氏"朱文墨印。

　　文同竹墨圖

　　　　雙經絹本。款"與可"。似伯機書。

　　大德五年鮮于樞跋。周伯溫跋。鮮于跋蘇枯木。周題蘇文並題。

　　柯九思竹圖

　　　　紙本，水墨。

　　前有柯七絶一首。後伯顔不花至正十五年題，言舊藏東坡枯木叢竹，有人贈文湖州墨竹，合爲雙璧，云云。

王右墨竹

　　玄谷道人王右彦貞。

錢載墨竹

羅聘墨竹

滬1—0015

孫位　高逸圖卷

滬1—0150

趙孟頫　蘭竹石卷

　　紙本，水墨。精。

　　大德六年作。

　　馬愈引首。

　　邵亨貞、馮子振、楊載題。

　　真而精。

滬1—0641

唐寅　黄茅小景卷

　　紙本，水墨。

　　張靈引首。砑花箋。與後諸題紙相同。

　　畫本幅張靈題。

　　少作。款與習見者不類。後有唐自題，亦早年筆。真。

滬1—0127

宋佚名　雪景四段卷

屢屢見之，非馬非夏，是綜合
學二人者，字亦不可必其爲楊后。

滬1—0159
趙孟頫　吳興清遠圖卷
　末有張昱跋，言畫者爲崔復，
復外祖松雪。
　鮑恂跋。
　趙奕書吳興清遠圖記。
　洪武八年趙仲光題。
　諸元人題均言趙有此圖，又有
此記；崔復臨趙畫。
　趙奕書記，未嘗言趙畫也。
　畫有二幅：前一幅舊；後一幅
晚，是明人。疑前幅崔氏作，後
幅明人作。
　至崔復與崔彦輔，均稱爲趙子
昂外孫，是否一人，待考。

滬1—0249
王蒙　贈陳惟寅山水軸
　紙本，水墨。小幅。
　舊臨本。紙敝。

滬1—0817
仇英　沙汀鴛鴦圖軸
　紙本，設色。

隸書庚子款。
彭年、袁裦題於上方。
真。

蘇軾、黄庭堅　合璧册
　蘇黄州定慧院月夜偶出詩
　　黄麻紙本。
　　元豐八年書。
　黄小子帖
　　竹紙本。
　　七行。

蘇軾、米芾　書法合卷
　蘇内制稿
　　舊摹本。
　米弟兄句達帖
　　疑是米。
　　啓云是吳琚。

米芾　章侯茂異帖
　紙本。
　晚年，粗筆。
　真。

滬1—0195
吳鎮　竹譜圖卷
　紙本，水墨。長卷。

梅花道人戲爲可行作竹譜……至正十年。

有畢澗飛藏印。

真而不佳。

已脫漿，需重裱。

滬1—0003

☆王相高　書維摩經卷

白麻紙本。精。

"麟嘉五年六月九日王相高寫竟，疏拙，見者莫咲也。"

滬1—0006

☆北周佚名　書大般涅槃經卷

黃麻紙本。

三十一行，行十七字。

建德二年。

字近隋人。

開元十六年西州都督府錄事司請紙牒

白麻紙本。

史李藝請案紙、次紙。

滬1—0007

☆翟遷　造法華經卷

小麻紙本。

首殘。顯慶四年。

滬1—0010

☆張昌文　寫法華經卷

小麻紙本。

首殘。儀鳳二年，群書手張昌文寫。

字佳。

滬1—0143

錢選　浮玉山居圖卷

紙本，設色。精。

無紀年。

仇遠、張雨、黃公望等跋。

真而精。

滬1—0220

方從義　雲山圖卷

紙本，水墨。精。

無紀年。

有洪武玄默涒灘（壬申，二十五年）陸灝題。

滬1—0259

張遠　瀟湘八景卷

絹本，設色。精。

趙孟頫　蘭竹石卷
　紙本，水墨。精。
　至大四年款。
　是偽本。
　成親王篆書亦偽。

滬1—0233（倪瓚等題跋部分）
趙孟頫　木石叢篁卷
　紙本。字入精。
　趙畫張大千偽作。
　後配倪瓚等跋《水竹居圖》，
真。

滬1—0157（趙孟頫山水三段）
趙孟頫、管道昇　畫合卷
　精。
　趙山水三段；管雙鈎竹。
　前二段佳。謝云原有款。徐
云真。
　後一段稍差。徐云疑王蒙、趙
雍之筆。
　管竹偽。

滬1—0242
倪瓚　琪樹秋風軸
　紙本，水墨。精。

　無紀年。
　真。

滬1—0231
倪瓚　竹石喬柯軸
　紙本，水墨。精。
　丁酉款，爲仲權作。
　至正十七年（1357）。
　真。

滬1—0230
倪瓚　漁莊秋霽軸
　紙本，水墨。
　至正乙未作，壬子七月重題。
　至正十五年乙未（1355）。
　真。

滬1—0239
倪瓚　竹枝軸
　紙本，水墨。精。
　款：雲林生。
　偽本。

滬1—0232
倪瓚　怪石叢篁軸
　紙本，水墨。精。
　庚子作。

至正二十年（1360）。
疑不真。

滬1—0241
☆倪瓚　秋空落葉軸
　紙本，水墨。
　味玄子題。
　非倪畫。即味玄子所作，後人
題爲倪畫。

滬1—0237
☆倪瓚　古樹茅亭軸
　紙本，水墨。
　壬子款。
　僞。

滬1—0238
倪瓚　竹石霜柯圖軸
　紙本，水墨。精。
　無紀年。
　楊維楨、錢惟善題。
　真而佳。

滬1—0235
倪瓚　汀樹遙岑軸
　紙本，水墨。精。
　至正乙巳。

至正二十五年（1365）。
真。
亭、竹、坡後人補。

滬1—0236
倪瓚　竹石圖軸
　紙本，水墨。精。
　戊申款。
　至正二十八年（1368）。
　真。

滬1—0207
趙雍　清溪垂釣軸
　絹本，設色。精。
　款：仲穆。無紀年。

滬1—0205
趙雍　青影紅心軸
　絹本，設色。精。
　真。

滬1—0206
趙雍　長松繫馬軸
　絹本，設色。精。
　僞。

☆趙孟頫　竹圖軸

紙本，設色。

無款。

非趙畫，後人强其爲之。

滬1—0161

趙孟頫　洞庭東山圖軸

　　絹本，設色。精。

　　趙題他人畫。

滬1—0245

王蒙　青卞隱居圖軸

　　紙本，水墨。精。

　　至正二十六年。

　　五十九歲。

滬1—0247

王蒙　大茅峰圖軸

　　紙本，水墨。精。

　　不真。

　　鄭元祐、錢仲益題，亦不佳，

可疑。

滬1—0244

王蒙　天香深處軸

　　紙本，設色。精。

　　至正辛卯。

　　至正十一年（1351），四十四歲。

不真。

仇遠、王逢跋，均不真。

滬1—0224

馬琬　暮雲詩意軸

　　絹本，設色。精。

　　至正己丑。

　　真。

滬1—0204

王冕　梅花軸

　　紙本，水墨。精。

　　後題七言詩。

滬1—0203

王冕　梅花軸

　　紙本，水墨。精。

　　乙未作。

　　至正十五年（1355），六十九歲。

　　祝允明、陸深等題。

　　真。

滬1—0196

吳鎮　松石圖軸

　　紙本，水墨。精。

　　無紀年。

　　真。

滬1—0208
柯九思　雙竹圖軸
　　紙本，水墨。精。
　　無紀年。
　　真。

滬1—0209
王淵　竹石集禽軸
　　紙本，水墨。精。
　　至正甲申作，思齊上款。
　　至正四年（1344）。
　　真。

滬1—0228
顧安　竹圖軸
　　絹本，水墨。精。
　　至正乙酉作，古山上款。
　　至正五年（1345）。
　　真。

滬1—0269
元佚名　慶有尊者像
　　絹本，設色。精。
　　無款。至正五年乙酉作。

滬1—0270
元佚名　羅漢軸

　　絹本，設色。精。
　　無款。至正五年作。
　　與上幅爲一對。

滬1—0214
唐棣　雪港捕魚軸
　　紙本，設色。精。
　　至正壬辰作。
　　至正十二年（1352），五十七歲。
　　清人倣本。必僞無疑。

滬1—0213
唐棣　松陰聚飲圖軸
　　絹本，設色。精。
　　元統甲戌作。
　　元統二年（1334），三十九歲。
　　真。

滬1—0257
陸廣　溪亭山色軸
　　紙本，水墨。精。
　　無紀年。
　　故宮《仙山樓閣》爲天曆間作。

滬1—0276
元佚名　廣寒宮圖軸
　　絹本，水墨。精。

有“皇姊圖書”印。
偽衛賢款。

滬1—0226
張渥　雪夜訪戴軸
　　紙本，水墨。精。
　　無紀年。
　　可疑？

滬1—0255
趙元　合溪草堂圖軸
　　紙本，設色。精。
　　顧阿瑛題於畫上。
　　真。

滬1—0253
金鉷　山林曳杖圖軸
　　紙本，水墨。精。
　　無紀年。
　　倪瓚、虞良等題。
　　真。

滬1—0146
任仁發　秋水鳧鷺圖軸
　　絹本，設色。精。
　　無款，有印。

滬1—0254
張中　芙蓉鴛鴦圖軸
　　紙本，水墨。精。
　　至正十三年作，德章上款。

滬1—0271
元佚名　杏花鴛鴦軸
　　絹本，設色。精。
　　無款。

滬1—0145
高克恭　春山欲雨軸
　　絹本，設色。精。

滬1—0201
李士行　枯木竹石軸
　　絹本，水墨。精。
　　無紀年。釋智訚題。

滬1—0199
盛懋　秋舸清嘯圖軸
　　絹本，設色。精。

滬1—0211
朱德潤　渾淪圖卷
　　紙本，水墨。精。
　　至正己丑作。

至正九年（1349），五十六歲。

文徵明等題。

滬1—0202

王冕　梅花圖卷

　紙本，水墨。精。

　至正六年作。

　六十歲。

　趙奕至正五年書《梅花五十

詠》。

　都穆、祝允明、顧璘、文徵明

等題。

滬1—0144

錢選　蹴鞠圖卷

　紙本，設色。精。

　偽。

滬1—0225

張渥　九歌圖卷

　紙本，水墨。精。

　無紀年。

　真。

　吳孟思字不真，是清人。

滬1—0194

吳鎮　漁父圖卷

　紙本，水墨。精。

　至正乙酉作。

　至正五年，六十六歲。

　此爲元人摹本。已用水冲壞，

筆觸中間墨冲去太多，邊緣如有

墨勾圈。可惜。

　此圖龐氏一卷，真。已去美。

滬1—0150

趙孟頫　蘭竹石卷

　紙本，水墨。精。

　大德六年作。

　四十九歲。

　邵亨貞等題。

　真。

滬1—0182

☆李昭　雁蕩圖卷

　紙本，水墨。

　延祐三年作。

滬1—0184

華祖立　玄門十子圖卷

　紙本，設色。精。

　張雨題。吳炳書十子傳。

　顧氏過雲樓物。

　真。

滬1—0178
陳琳　樹石卷
　紙本，設色。精。
　填款。
　張雨題真。

滬1—0246
王蒙　丹山瀛海卷
　紙本，設色。精。
　無紀年。
　真而精。

滬1—0076
☆趙葵　杜甫詩意圖卷
　絹本，水墨。精。
　本畫無款。
　前乾隆題。前後隔水有梁清
標印。
　後張翥題七絕，並跋云："此
畫自趙府來，末書'信庵'，當是
趙葵南仲筆。風煙蕭瑟，有不盡

意。河東張翥觀於雪窗老師承天
之方丈。"其前紙緊靠隔水，疑前
尚有他人題割去也。
　次鄭元祐七絕："父子勳名汗簡
中……"
　次楊維楨題七絕二章。
　至正丙午王逢題七絕。
　洪武二年張昱題七絕二章。
　錢惟善題七絕一章。
　李東陽題，字與習見者全不
類，然是同時書。
　又，王穉登跋，時爲沈巽垣
所藏。
　按：此幅畫法熟練，出行家
手，張翥跋所云"信庵"款識亦
不存。頗疑是南宋畫工所作，非
業餘畫家所能爲。或即趙氏所藏
之畫，元人誤以爲即趙作。不然
即抽換配入者也。畫則南宋後期
畫中精品也。

一九八五年十月十六日
上海博物館

滬1—3603
☆華嵒　紅榴雙鵲軸
紙本，設色。
晚年。
平平。

滬1—2979
☆吳歷　溪閣讀易軸
紙本，水墨。
戊午作。擬古。
四十七歲。
前鈐"桃溪居士"朱長。
下部板，上部佳。
是真。

滬1—4636
☆任頤　高邕之像軸
紙本，設色。
無款，有"伯年"小印。
邕之二十八歲像。胡公壽補
畫，松似伯年。
楊伯潤題，戊寅款。
真。

滬1—4601
☆任頤　芙蓉白猫軸
紙本，設色。
壬午，琅圃上款。
四十三歲。

滬1—4613
☆任頤　桃花鸜鵒軸
紙本，設色。
丙戌，楚齋上款。
四十七歲。

滬1—4599
☆任頤　漁父圖軸
紙本，設色。精。
辛巳九月作。

滬1—4491
☆任熊　臨院本山水軸
絹本，重設色。
咸豐乙卯，禮齋上款。
三十六歲。
畫草率粗劣。

滬1—4499
☆任熊　湘夫人像軸

紙本,設色。☒精☒。
精。

虛谷 葫蘆花果軸屏☆
紙本,設色。四條。
滬1—4532
葫蘆圖
滬1—4529
佛手圖
滬1—4526
枇杷圖
滬1—4533
蟠桃圖

滬1—4555
☆趙之謙 積書巖圖軸
紙本,淡設色。☒精☒。
鄭盦侍郎上款。
爲潘祖蔭畫。
學山樵。

滬1—4681
☆吳昌碩 桃軸
紙本,設色。
乙卯款。
七十二歲。

滬1—4685
☆吳昌碩 紅梅軸
紙本,設色。
丙辰四月。

滬1—3865
☆方士庶 山居清夏圖軸
絹本,水墨。巨軸。
自題倣梅道人。
入王麓臺出。過大,力不能
勝。真而不佳。

滬1—3567
☆華嵒 劉訏山遊圖軸
紙本,設色。
丙寅冬月作。
六十五歲。
上半樹佳,下人物及樹幹劣。

滬1—3577
☆華嵒 六鴒圖軸
紙本,設色。☒精☒。
壬申冬日。
七十一歲。
較工緻。

滬1—4619
☆任頤　觀劍圖軸
　紙本，設色。巨軸。
　光緒戊子畫於點春堂。
　四十九歲。
　真。

滬1—3321
☆禹之鼎　姜宸英像軸
　紙本，設色。
　康熙丙辰作。
　禹三十歲。姜時年五十。
　尤侗隸書、張九徵、乾隆焦
循、嘉慶徐午題。

滬1—3329
禹之鼎　仕女觀兔圖軸
　絹本，設色。
　偽。

滬1—3553
☆華嵒　西園雅集圖軸
　絹本，淡設色。精。
　壬子春二月。
　五十一歲。
　右上草書記。

馬元馭　蘆雁軸
　絹本。
　"臣馬元馭恭繪。"鈐"臣馬元
馭"、"恭繪"。又刮去"臣"字。
　是舊填款。畫更早些。佳。
　資。

滬1—3341
周璕　松猿軸☆
　絹本，淡設色。
　款：嵩山周璕。

滬1—2572
☆龔賢　澗屋聽泉軸
　絹本，水墨。
　壬戌秋，畫爲肅夫道翁。
　真。

滬1—3562
☆華嵒　桂樹山雉軸
　絹本。
　壬戌夏初倣元人寫生。
　原題"綬帶"。
　下半水仙葉劣，花竹甚佳。
　佳。

滬1—4605
☆任頤　桐鳳圖軸
　紙本，設色。
　光緒乙酉，少卿上款。
　四十六歲。

滬1—0510
安正文　黃鶴樓圖軸
　絹本，設色。精。
　左下"安正文寫"。
　界畫。明中期。

滬1—0511
☆安正文　岳陽樓圖軸
　絹本，設色。精。
　直仁智殿錦衣千戶安正文寫。
鈐"日近清光"朱方。
　右上遠山用泥金塗。
　界畫。

滬1—3413
☆袁江　觀濤圖軸
　絹本，淡設色。
　庚寅作。
　康熙四十九年。
　鈐太谷孫氏藏印。

滬1—3883
☆鄭燮　竹石軸
　紙本，水墨。大軸。
　乾隆甲申，言以洗面水沃硯
而畫。
　七十二歲。
　左側竹劣。
　真而不佳。

滬1—3882
☆鄭燮　蘭竹石軸
　紙本，水墨。
　"乾隆甲申。"
　右上又題大段，爲誕敷年學
兄作。
　劣甚，字尤劣。

滬1—3535
☆沈銓　錦雞圖軸
　絹本，設色。
　乾隆甲子，爲有光作。鈐"沈
銓之印"、"南蘋氏"、"擬古"三
白文印，下一印長。
　六十三歲。
　真。

滬1—2841
☆王武　富貴長春圖軸
絹本，設色。
甲子爲林翁親家六十壽作，介
眉甥索畫爲作。
五十三歲。
真。

滬1—4531
虛谷　紫綏金章軸☆
紙本，設色。

滬1—2526
☆查士標　倣清閟法山水軸
紙本，水墨。
康熙戊辰仲秋畫於梁園旅次。
七十四歲。
王煒題。

滬1—2692
☆梅清　黄山松谷軸
紙本，水墨。長軸。
自題倣劉松年山水。
真。

滬1—2670
☆梅清　松石圖軸

紙本，水墨。大軸。
癸亥九月。
六十一歲。
粗筆。
張澤舊藏。
真而不佳。

滬1—2672
☆梅清　山堂讀書圖軸
紙本，水墨。
丁卯重九後三日，倣梅花道人
筆意。
六十五歲。
真而劣，粗甚。

滬1—2608
☆高岑　谷口幽居軸
絹本，設色。
款：石城高岑。
長，過於重複。
真。

滬1—3727
☆張宗蒼　萬木奇峰軸
紙本，水墨。
臣字款。乾隆題。
平平。

滬1—2555
樊圻　秋山暮靄圖軸
　　紙本，設色。
　　乙卯嘉平之朔迄於丙辰清和
月之念有四日，金陵樊圻會公
甫記。
　　乙卯爲六十歲。此件可疑：字
學歐，亦從未見過。字、畫均非
老人之作。

滬1—3496
陳撰　荷花軸☆
　　紙本，水墨。
　　戊午初秋作。
　　六十二歲。
　　真，畫劣。

滬1—4480
☆蘇六朋　太白醉酒軸
　　紙本，設色。

一九八五年十月十七日
上海博物館

滬1—2846
☆王武　花卉册
　熟紙本，設色。十開，横幅。
　無年款。
　罌粟一開，王文治對題。
　有少石藏印、夔麟印。
　真，一般。

滬1—2836
☆王武　花卉册
　生紙本，設色。十二開，横幅。
　一開款乙丑元夕（五十四歲），劣。
　一開乙卯（四十四歲）。
　又一開乙丑（康熙廿四年），佳。
　有長白成治藏印。
　真。

滬1—1947
☆文俶　草蟲册
　絹本，設色。八開，方幅。
　前文震孟題“蘭閨草蟲”隸書。
　“文震孟題女姪畫册。”
　戊辰初夏寫，天水趙氏文俶。
　崇禎元年，三十四歲。

首幅下鈐“蘭閨”二字。各幅
鈐“文端容”、“文俶端容”、“端
容”。
後同一年趙均題。

滬1—3734
☆鄒一桂　花卉册
　紙本，設色。八開。
　臣字款。
　乾隆對題。
　有“淳化軒”、“寶笈重編”印。
　畫稚，應是親筆。

滬1—3729
☆鄒一桂　花卉册
　紙本，設色。十二開，直幅，
小册。
　乾隆乙丑寫生十二幀。
　六十歲。
　自對題。“清和坐柳溪齋對花試
筆。”
　前寧郡王題“寫香詠意”。

滬1—3728
鄒一桂　楚黔遊山水册
　紙本，設色。十八開，推篷。
　原爲二十二幀，存十八幀。

乾隆八年作。
五十八歲。
畫字均不出一手。

滬1—3732
☆鄒一桂　山水册
　紙本，設色。八開，直幅改
推蓬。
　臣字款。無紀年。
　乾隆對題。
　有"淳化軒"印。

滬1—3918
董邦達　山水册☆
　紙本，水墨。十開，橫幅。
　丙辰臨元明十幀。藝蘭上款。
　三十八歲。
　吳湖帆跋。
　楊臣彬以爲真，劉以爲僞。
　書畫均不佳，然不似作僞。或
此爲親筆？

滬1—2391
☆金俊明　梅花册
　紙本，水墨。八開。
　自對題。黃紙。
　"辛丑春日漫作於此君別館。"

"辛丑初夏書於深柳讀書堂。"
順治十八年，六十歲。

滬1—2392
☆金俊明　梅花册
　紙本，水墨。八開，直幅。
　"戊申中秋既望寫於春草閑
房。"
　康熙七年，六十七歲。

滬1—3493
☆陳撰　花果册
　紙本，設色。八開，推蓬。
　簡筆。"壬寅二月同人集存園分
賦。"
　康熙六十一年，四十六歲。

滬1—3500（《中國古代書畫目
録》爲十開，有誤）
☆陳撰　花卉册
　紙本，設色。八開，推蓬。
　細筆。無年款。
　真。

滬1—2795
☆姚文燮　山水册
　紙本，淡設色。八開，直幅。

"庚申初夏爲卣臣賢甥。"

康熙十九年。

丙寅高士奇、梁清標、朱彝尊等對題。

款：聽葬燮。鈐"燮"白、"耕湖"朱。

滬1—3092

☆顧樵　山水册

絹本，設色。八開，直幅。

顧畫款爲贈墨老道長。

即繆肇甲，字墨書。

繆以贈孔尚任。諸人又爲孔題。

康熙二十六年孔尚任自題記其原委。

滬1—3962

吳麐　山水册☆

紙本，水墨、設色。橫幅，十六開。

元晉上款。

滬1—4542

☆趙之謙　花卉册

紙本，設色。十二開，推篷。精。

己未四月作，元卿上款。

咸豐九年，三十一歲。

佳。

趙之謙　花卉册

紙本，設色。

同治壬戌作。魏錫曾爲抄龔定庵集外文百十八篇，因畫此贈之。

同治元年，三十四歲。

劉云廣東博有一册，題字與此全同，而精於此本。

滬1—4049

☆釋道存　山水册

紙本，水墨。十開，推篷。

前戴本孝題，言學其畫盡攝真形云云。

張怡、查士標、王弘撰題，均題爲道存作。

對題曹寅（甲戌，康熙三十三年），鈐"宿墨能除硯始靈"、"棟亭賞鑑"朱文二印。

畫學戴本孝。

滬1—3533

☆沈銓　花卉册

絹本，設色。直幅，十二開。

見八開。

畫不佳。

滬1—2043
☆楊補　懷古圖詠册
　紙本，水墨。十開。
　戊子畫。
　順治五年。
　有自對題。又其子楊炤題。
　又徐枋題。款“吳趨蓼庵徐枋”。鈐有“俟齋”朱、“長公私記”朱、“蓼庵”白、“徐枋之印”白。可做標準。

滬1—4616
任頤　花鳥册☆
　紙本，設色。十六開。
　光緒丙戌作。
　四十七歲。
　其子題。
　真。

滬1—1895
☆張可度　山水册
　紙本，設色。二十開，推篷。
　款：二嚴；季筏；筏居士；藝

庵。乙酉作。
　弘光元年。
　每頁上題司空圖《詩品》。
　方以智題，二段，在二頁上。款“无道人鄉”。鈐“智”字印。
　末陳丹衷、宋之繩、乙酉王亦臨、庚寅唐旹題。

滬1—4163
☆潘恭壽　唐賢詩意册
　紙本，設色。十二開。
　王文治乾隆辛丑題。
　四十六年，五十二歲。

滬1—2817
☆許永　花卉册
　絹本，設色。十開。
　康熙庚辰三月，常熟許永畫。
鈐“在野”朱方。
　學惲，工筆。其時惲已逝。

滬1—3955
邊壽民　蘆雁册
　紙本，設色。八開。
　真。

一九八五年十月十八日
上海博物館

滬1—2749

☆朱耷等　畫冊

十五開。

朱耷山水圖

　　紙本，淡設色。一開，方幅。

　　八大山人寫。鈐"个山"。

　　有"秋枚"印。

×釋髡殘結茆白雲嶺自寫照

×釋髡殘山水圖

　　一片。

　　無款有印。

　　僞。

孫逸山水圖

　　庚寅天中節寫似天羽社長

兄正，孫逸。鈐"孫"圓朱

"逸"白方。

鄭旼山水圖

　　紙本。方冊。

　　壬戌，摹程夢陽"百年多病

獨登臺"。

　　佳。

方以智松圖

　　無款，鈐一"无"字圓印。

　　佳。

方以智山水圖

　　無款，鈐"无可"白方。

龔賢山水圖

　　無款。"月明衣白過橋客，即

是樓頭吹笛人。"

　　真。

樊圻山水圖

　　絹本，設色。

　　丁酉秋日畫。

　　畫板，實而不虛。疑。

釋弘仁山水圖

　　淡墨。

　　畫劣，似是真。

葉欣松圖

　　絹本，設色。

　　"鶴舞千年樹。"

高岑乾坤一草亭圖

　　絹本，水墨。

　　"戊申仲春，石城高岑畫。"

　　畫實，疑。

丁元公山水圖

　　紙本，水墨。

　　學大癡，不知何人。與故宮

一本有似處。

楊晉山水圖

　　紙本，水墨。

　　畫松溪。無款。鈐"西亭"

白長。

真而劣。

改琦遊雲峰寺圖

　　紙本，設色。

　　改簀題，云是先王父，則爲其孫，非其子也。

　　真。

　　有鄧實藏印。

滬1—3656

汪士慎等　廣陵十家畫册

　　十開。

　　佚名牡丹

　　　無款。

　　　似李鱓。

　　　金農題。其册即命爲金畫。

　　☆汪士慎梅花圖

　　　庚申秋日。

　　　佳。

　　☆羅聘葫蘆圖

　　　淡墨幹皴。

　　　題五言，款：喜道人。鈐"羅聘"朱方。

　　☆高翔瓜果圖

　　　精。

　　　"遺種蔓天下，無人念故侯。"

　　　無款。鈐"五嶽草堂"。

佳。

☆黃慎石榴圖

　　設色。

　　佳。

☆李方膺寒香晚翠圖

　　紙本，水墨。

　　水仙、竹。

　　"木田之筆也。時甲寅夏五。"

　　無款。鈐"李方膺"。

　　佳。

李鱓梅雀圖

　　紙本。

　　草率。

閔貞竹圖

　　閔貞於讀畫樓製。

　　草率。

高鳳翰梅花圖

鄭燮石圖

　　有苔。

　　自對題，隸書。

有朱屺瞻藏印。

滬1—4775

清佚名　張林宗像册☆

　　紙本，設色。

　　畫上周亮工、黃澍題。

　　又方以智、劉體仁等題。

方題"无道人〇"。鈐"〇"
白方。

像似是摹本。

滬1—1994

☆陳洪綬　雜畫册

紙本，設色。

畫四片。無款，無印。

唐九經對題。乙未，登子上款。

張陛字登子。

龔鼎孳、曹溶、今釋等題。

內一開題"壬辰春顧松老邀飲
於此，尚有章侯，今不可得，爲
之愴然。"後人遂指爲陳老蓮。

此册爲張陛招飲後索詩之册。
唐九經甲午至乙未題；康熙四年
又題，自稱"望七老人"。

畫有似老蓮處，然稚弱。甲午
時老蓮已逝。或以爲早年作，康
熙十二年題，然亦無據。

存疑。

滬1—0112

宋佚名　虞美人團幅

絹本，設色。精。

無款。

有梁清標印。

偽。

陶以爲稍晚。

滬1—0096

宋佚名　紅果綠鵯方幅

絹本，設色。

無款。

偽稽察司半印。

諸公以爲元人。

明人。邊文進後學。

滬1—0065

吳炳　竹雀圖方幅

絹本，設色。精。

下方有"吳炳畫"三字。

宋小幅中精品。

滬1—0121

宋佚名　梧桐臘嘴方幅

絹本，設色。絹細。

或是元人。然畫薄甚。

滬1—0057

趙伯驌　雙鳧圖方幅

絹本，設色。

絹細而佳，畫坡石及蓼佳。畫
薄，鳧薄而碎。

似是明人。

滬1—0069
馬麟　樓臺夜月團幅
　絹本，設色。精。
　款"臣馬"下落，更似馬麟。
畫亦謹飭。
　細視，下爲米字頭，則爲馬麟
無疑。

滬1—0060
林椿　梅竹寒禽團幅
　絹本，設色。精。
　有"林椿"款及"紹勳"葫
蘆印。
　稍破碎。團幅中精品。

滬1—0062
馬遠　松下閒吟團幅
　絹本，設色。
　有"臣馬遠"三字。
　是宋人，而非馬遠。
　款亦舊，然不真。

滬1—0077
趙孟堅　歲寒三友團幅
　絹本，水墨。

無款，有"子固"印。
畫佳。印待核對。

以上全照彩，單籤意見。

滬1—0027（《中國古代書畫目
錄》爲0028）
☆郭熙　古木遙山軸
　精。
　右下鈐有"王㽙（芷？）私印"
白、"王㽙（芷？）子慶"白。又
一宋朱文印，似"簣成□□"，不
辨。又吳廷之印。
　梁清標籤。蕉林印。
　有"喬氏簣成"朱文墨印。
　此畫樹石與郭熙筆法全不類，
遠景瑣屑而不渾，是南宋人之學
李郭者。
　諸印皆真。

滬1—3071
☆鄭旼　黃山圖軸
　紙本，設色。
　"書畫備鄭慕倩。"自題望天
都、登蓮峰二詩。
　左下題"乙卯"二字。
　右下又有長題。

字、畫均似弘仁。

滬1—0023（《中國古代書畫目
圖》爲0024）
☆衛賢　閘口盤車圖卷
　絹本，設色。精。
　後隔水有“政和”、“宣和”
押縫印。又有“神品上”三字及
“天曆之寶”印。均真。
　拖尾有宋“内府書畫印”。
　王守仁題僞。
　上博藏宋畫第一上品。

滬1—3141
☆石濤　楷書記雨歌軸
　紙本。
　“乙酉六月十六日……”，“大
滌子極艸”。
　真而佳。

滬1—3118
☆石濤　行草詩軸
　紙本。
　壬申三月，爲雲老作。
　草率。
　真。

滬1—2409
☆程邃　行草書探梅詩軸
　紙本。
　八十五翁……
　字極草率枯澀。
　暮年倦筆。

滬1—3867
☆鄭燮　行書賀新郎詞軸
　紙本。
　雍正庚戌夏五，旭旦上款。
　早年，字不類晚年者。

滬1—3620
☆華嵒　行書七言詩軸
　紙本。
　無年款。
　大字。

金人瑞　七言二句軸
　紙本。
　“順治戊子二月四日，金聖
歎。”
　字不對。

滬1—1540
張瑞圖　書七絶詩軸

絹本。

大字。

劉云是雙鈎。似是重墨化開所致。

滬1—4137

☆鄧琰　篆書四齋銘屏

紙本,有格。六條。

嘉慶五年,書於韓江寓廬。

附吳昌碩跋一條在内。鄧書五條。

佳。

一九八五年十月十九日
上海博物館

滬1—4060

☆戴震　篆書七言聯

論古姑舒秦以下，游心獨在物之初。海易戴震。鈐"葺荷散人"白方、"白玉兮爲鎮疏石蘭兮爲芳"朱方。

下聯左下有程瑤田跋，言戴篆聯贈瑤田，自以爲不能楷書，倩渠代署款。自是之後，雖篆書亦絕不肯爲。後二十六年丁酉，東原卒於京師。又九年，偶見故人手跡，悲感交併，因援筆記之。乙巳正月二十一日。

滬1—4546

☆趙之謙　篆隸書屏

紙本。四條。

《金人銘》、《抱朴子》佚文、《始學篇》、《大夏龍雀銘》。

同治己巳八月，爲嘯儕司馬書。

滬1—2431

傅山　行書曹碩公六十壽屏 ☆

綾本。十二條。

"方外友弟真山書。"

滬1—2427

☆傅山　草篆天龍禪寺詩軸

紙本。精。

鈐"傅山之印"。

有"項氏宗潔廬珍藏"印。

佳。

滬1—2426

☆傅山　草書七絕詩屏

綾本。四條。

無紀年。鈐"真山"朱方。

滬1—4174

錢坫　篆書八言聯 ☆

紙本。

嘉慶丙寅三月。

鈐"錢坫獻之"、"跳扁病夫"、"左手作篆"朱長。

絹撚寫。

滬1—2180

☆錢謙益　行書七律詩軸

綾本。

八十三叟錢謙益。"排日春光不

暫停……"
　真。

滬1—4141
☆鄧琰　篆書軸
　紙本。
　玉箸篆。款：鄧琰。鈐"鄧琰
之印"朱方。
　早年。少見。

滬1—4138
鄧琰　隸書軸☆
　紙本。
　人莫躓於山而躓於垤，云云。
甲子麥秋……

滬1—4135
鄧琰　篆書軸☆
　紙本。大軸。
　乾隆四十六年辛丑……古皖鄧
琰用李陽冰篆書之。
　不佳。

滬1—3782
☆金農　隸書軸
　紙本，墨格。
　無紀年。下鈐"乙卯以來之

作"朱方。
　字勻淨而無韻？

滬1—3767
☆金農　西嶽華山廟碑軸
　紙本。
　金氏本體。
　真。

滬1—3007
☆惲壽平　行書七言聯
　紙本。
　壬辰夏四月艤舟婁東，爲虞老
道兄。
　二十歲。筆是晚年。
　疑？

滬1—4186
☆黃易　臨西嶽華山碑軸
　紙本。
　乾隆庚戌書於濟寧官舍。

滬1—3900
鄭燮　行書軸☆
　紙本。
　平生愛學高司寇且園書云云。
無紀年。

鈐“心血爲鑪鎔鑄今古”白長、
“變何力之有焉”白。

滬1—3626
☆高鳳翰　隸書江亭客興詩軸
　己酉祀竈日書。鈐“仲威亦字
西園”朱方。
　佳。

滬1—4196
☆洪亮吉　篆書軸
　粉箋。
　無紀年及上款。
　佳。

滬1—4153
錢灃　行書山静日長軸☆
　紙本。
　佳。
　去上款，移入本款，因此入賬。

滬1—3442
☆何焯　楷書七言聯
　砑花箋。
　益功上款。
　佳。

滬1—1128
☆徐渭　行書春初飲陳守經海棠
下詩軸
　紙本。巨軸。
　無紀年。

文徵明　行書七律詩軸
　大字。
　蘇州舊貨。

滬1—0788
☆陳淳　行草書王維九成宮避暑
應製詩軸
　無紀年。款：陳道復書。
　佳。

滬1—1208
詹景鳳　行草七絶詩軸☆
　紙本。
　萬曆十四年迎春日書，觀瀾學
士世講上款。

滬1—1223
屠隆　草書精舍小集詩軸☆
　崑源使君道丈上款。

滬1—0403
☆陳獻章　草書朱子敦本章軸
　紙本。
　乙酉冬至後五日書於心安堂
酒樓。
　無款，鈐二印。
　疑。印亦不佳。
　偽，明人無款書，偽加印。
　劉亦云可疑。

滬1—0959
喬一琦　草書長公黃庭贊軸☆
　紙本。
　鈐"一琦印章"白、"百圭"白。

滬1—1362
董其昌　東坡詞軸☆
　紙本。
　與宸甫同遊西山作。辛酉重九。
　字極稚弱而劣。
　舊綾裱，吳湖帆稱之爲萬曆原
裱，恐是康熙左右耳。

滬1—0504
☆祝允明　行書賈至大明宮早朝
詩軸
　紙本。

無紀年。
佳。

滬1—0928
☆文彭　行草書愛此青青柳軸
　紙本。
　無紀年。

滬1—1935
倪元璐　草書詩軸☆
　絹本。
　真而不佳。

滬1—1542
張瑞圖　行書五律詩軸☆

滬1—3632
高鳳翰　隸書十言聯☆
　紙本。
　"道德之言五千以退爲進，安
樂之窩十二反客作主。"
　乾隆己未書，留別"惟老世
兄"。

滬1—4325
阮元　隸書七言聯☆

描金箋。

款真。

滬1—1124

☆徐渭　行書女芙館十詠詩卷

灑金箋。精。

無紀年。

《上博法書》已印。

滬1—0280

☆宋克　草書唐人歌卷

紙本。長卷。精。

至正二十年三月，爲徐彥明書。

後半佳。

滬1—0640

☆唐寅　行書自書詩卷

紙本。精。

前徐充書"伯虎遺翰"四大字。

本幅黃紙。"鄙作書似舜承老弟

改教。"

爲姚舜承作。

"嘉靖改元元旦作"；又一首題

"嘉靖二年元旦作"。

"嘉靖二年太歲癸未，蘇臺唐

寅書於學圃堂。"

丁亥王寵、甲申景暘、乙酉段

金、壬辰徐充、甲午文嘉、丁亥

文彭跋。

滬1—0854

☆王寵　草書古詩十九首卷

金粟箋。精。

"丁亥四月望後，山中人王寵

書。"鈐"王履吉印"白、"雅宜

山人"。

騎縫鈐"辛夷館印"。

佳。

滬1—1078

周天球　行書赤壁賦卷☆

紙本，豎欄。

萬曆丙子秋日。

滬1—0404

☆陳獻章　行書詩卷

紙本。精。

《送劉岳伯》、《次韻送夏進

士》、《別江門》三章。

無紀年。款"白沙"。鈐"石

齋"白方。

真。

滬1—0423
☆李東陽　行書王尚文墓表卷
　粗絹本。
　正德庚午七月死，十二月葬。
其書當寫於此時。

滬1—0332
☆姚綬　行書洛神賦卷
　綾本，烏絲欄。精。
　無年款。
　末二行小字，言張雨評趙書云
云，欲起伯雨而問之。殊可自負。

滬1—2776
☆朱奉　行楷書卷
　紙本。精。
　"右酒德頌，倣山谷老人書，
驢。"鈐"驢屋人屋"、"浪得名
耳"白。
　早年，有黃山谷意。
　早年書重要標準。

一九八五年十月二十一日
上海博物館

滬1—0490
☆祝允明　草書前後赤壁賦卷
金粟箋。精。
無紀年。鈐"祝允明印"白方，回。
大草學黃。
嘉靖壬辰黃省曾、甲午文徵明
（兩段：一行一楷）、甲午文嘉、
天啓癸亥文從簡題。

滬1—1767
☆黃道周　行書自書詩卷
紙本。
崇禎壬申元夕後四日作，和王
宇泰詩。鈐"石齋"長朱。
真。

滬1—3363
汪士鋐　行書破邪論序卷☆
紙本。
康熙己亥七月之朔，書爲誦老
年道兄鑑。
楊峴引首。

滬1—4006
劉墉　行書遊道場山何山詩卷☆
紙本。
乙卯五月，書於久安室。
真，平平。

滬1—2255
☆王鐸　草書詩卷
紙本。精。
丙戌三月十五日戲書於北畿，
爲天政賢坦。
有顧鶴逸印。
枯筆。
佳。

滬1—3786
☆金農　隸書軸
羅紋紙本，方格。
無紀年，書一宋人傳。

滬1—3784
☆金農　隸書宋高宗撰女史箴軸
羅紋紙本，方格。
無紀年。
字劣於上幅。

姜宸英　行書詩軸☆

紙本。
無紀年。

滬1—2793
姜宸英　行書臨河序軸☆
　紙本。
　無紀年。
　大字。

滬1—4384
包世臣　行草書軸☆
　白粉箋。
　無紀年。

滬1—2654
☆鄭簠　隸書浣溪紗軸
　紙本。
　戊辰八月望後漫書。

王士禛　行書軸
　紙本。
　大字有董意。
　代筆。

滬1—2783
☆朱奔　行書視聽言動四箴軸
　紙本。

無紀年。
晚年。真。

滬1—2714
吳山濤　遊吳門西山詩軸☆
　紙本。
　無紀年。
　學董，似查士標。

滬1—3714
☆李鱓　五松圖詩軸
　紙本。
　無紀年。

滬1—1541
張瑞圖　行書五律詩軸☆
　紙本。大軸。
　無紀年。

滬1—0848
☆豐坊　篆書屏
　紙本。四條。
　鈐“豐氏仁季”白、“南禺外史”朱。
　寫古籀而實爲繆篆。
　丁敬釋文於邊緣。

滬1—1661
☆李流芳　行書七絕詩軸
　灑金箋。
　無紀年。

滬1—0418
☆李東陽　行書贈秦廷韶詩軸
　灑金箋。精。
　成化壬辰識秦廷韶於南曹云云。
丁酉歲閏月甲子。

滬1—1936
☆倪元璐　行書五言詩軸
　紙本。
　無紀年。

滬1—2248
王鐸　行書詩軸☆
　綾本。
　丁丑六月，起哉表弟上款。

滬1—0317
☆劉珏　行草書七言古詩軸
　紙本。精。
　"成化丙戌菊月，完庵奉刜軒
親舊一笑。"
　五十八歲。

滬1—2665
毛奇齡　行書自書七律詩軸☆
　綾本。
　八十八歲。西河毛奇齡秋晴氏。

滬1—0337
☆張弼　草書送陝西吳憲副仲玉
守備洮岷詩軸
　紙本。精。
　忞弟張弼。

滬1—1185
☆孫克弘　隸書軸
　灑金箋。
　無紀年。款：克弘。

滬1—1876
李待問　行書陶詩軸☆
　乙酉夏。

滬1—1769
☆黃道周　行書軸
　金箋。
　壬午五月，爲高仲兄丈書。

滬1—3644
☆高鳳翰　行書睡起詩軸

紙本。

琪翁上款。

右手。

滬1—2698

笪重光　草書五律詩軸☆

綾本。

己未作。

滬1—2432

傅山　草書七律詩軸☆

紙本。

劉墉　行書黄伏波神祠詩軸☆

灑金箋。

無紀年。

滬1—4182

☆蔣仁　臨閣帖軸

紙本。

鈐“磨兜堅室”朱方。

滬1—3826

☆高翔　隸書陶淵明飲酒詩軸

紙本。

趙孟頫　行書册

絹本。十一開。

延祐二年四月八日，松雪道

人書。

舊臨本。不入賬。

唐佚名　書論語殘片

開元前後。

不記。

俞和　四體千字文册

紙本，烏絲欄。

至正十五年款。

舊摹本，雙鈎。

滬1—0260

☆焦愷等　元明人題静學齋銘册

紙本。十四開。精。

焦愷、王謙、永嘉文信、廬江

王元輔、宛丘陳聚、延陵吳淵、

江陰張端、廔亭翟克讓、廣陵趙

文彬、古汴孟熙、太古道人曇徽、

江陰孫作、薊丘李繹、高平范成。

静學齋爲徐伯凝齋名。

滬1—1775

黄道周　榕壇問業稿本册☆

紙本，烏絲欄。四十七開。

無紀年。

藏園老人跋。

崔氏舊藏。

滬1—1772

黃道周　與喬柘田札冊☆

紙本。十二開。

汪琬、宋犖、何紹基跋。

何跋小楷極精。

王寵　楷書冊

前半書唐文，新。偽。

後半臨《曹娥碑》，舊傲。

王寵　楷書冊

楷書《聖主得賢臣頌》。偽。

行書《湖上五絕句》。白浮山人上款。真。

行書《詠漁家樂》。偽。

滬1—1439

陳繼儒等　華嚴盦記冊☆

紙本。

董其昌、趙宧光引首。

陳繼儒萬曆己未書《記》。

唐世濟、朱國楨、文震孟、錢士升、范允臨、智舷、乙丑孟夏

方拱乾、己巳仲夏侯峒曾、天啓甲子李日華等。

張廷濟題。

陳洪綬　尺牘

一通。

滬1—0480

祝枝山　手簡冊☆

二十開。

九通。均致雪泉者。

真。內小楷數通，早年。

滬1—0461

☆祝允明　臨閣帖冊

紙本。精。

弘治甲寅，贈彭寅甫。

後有彭年題。

滬1—0477

祝允明　楷書松林記冊

灑金箋。

嘉靖二年書。

紙是舊紙，而字極不類，印模糊。

字類《多寶塔》，又似傲宋體字。

疑。

祝允明　行書自書平生知愛十八人十九首詩册
　灑金箋。
　壬午改元書，雲溪上款。
　紙舊，字軟。結體有似處而字極弱，多有失步。
　疑。
　不入。

滬1—0682
☆王守仁　行書矯亭説册
　紙本。十二開，襄衣裱。
　無紀年。
　字佳，大行書。
　真而佳。惜剪碎。

滬1—1956
徐汧　行書詩册☆
　紙本。九開。
　與游上款，癸酉書。鈐"徐汧之印"朱、"九一氏"白。

邢侗　臨聖教序册
　末"邢侗臨"三字。
　全不似。
　不真。
　不入。

滬1—1459
黄輝　行書詩册☆
　紙本。十一開。
　"萬曆丁未重九日，怡春居士黄輝書於乾湖别業。"
　學米。

滬1—1076
俞允文　行書詩册☆
　紙本。十一開。
　爲趙定宇書近作，萬曆甲戌。
　真。

明末及清人　睢陽五老圖跋册
　巨册。下册。
　不入賬。

滬1—1123
☆徐渭　行書詩册
　紙本。二十八開，推篷。
　無紀年。
　真。內楷書大字一段甚佳。
　近人跋多而可厭。

滬1—3781
☆金農　隸書渴筆册
　紙本，方格。十五開。

寫著録鐘鼎文二則，未知何來。
佳。

滬1—3766
☆金農　畫竹題記册
　高麗箋。十二開。
　戊寅六月，爲廣陵梅谷崔君書。

見稱何義門爲先師，則爲何氏
弟子也。

滬1—4543
☆趙之謙　楷書急就章册
　紙本。十開。
　乙丑五月，爲均初作。

一九八五年十月二十二日
上海博物館

滬1—0188

☆虞集等　題摹本蘇軾札卷

紙本。[精]。

前《杜門自放帖》（又稱《樂地帖》）臨本。

虞集題七絕“扣舷發棹湘波碧……”晚年。

趙澤（鈐“博約道人”朱方）、曼碩（揭傒斯）、三山林興祖、李祁、張翥、楊仲弘、蘇夢淵（十一世孫蘇夢淵）、寧夏道安、青陽山人余闕（三月廿六日題）、范梈、蜀趙豫慎、劉伯溫（學趙）、乙卯陳士瞻（中間去一行，後添“天朝”二字）、嘉禾朱弼、新安項容方、羊城羅迪、鄒友、臨川王英、廬陵余學夔題。

後弘治屠維協洽醒翁明仲甫書於冰玉堂，言明有虞、楊、范、揭、李祁、余闕、劉基等跋。

又己未曾望宏、楊嘉祚題。

此卷元四大詩家手跡萃於一堂，至可珍重。

滬1—0034（《中國古代書畫目錄》爲0031）

王詵　煙江疊嶂圖蘇王唱和歌卷

絹本，水墨。

末“元祐己巳正月初吉，晉卿書”。

“語持奇麗”本。

滬1—0141

☆虞世南　汝南公主墓志銘卷

宋紙本。

引首篆：虞書真跡。鈐“李東陽印”朱方，回。

李東陽、毛澄、王鴻儒、俞允文、王世貞、莫是龍、文嘉、張鳳翼、萬曆癸巳嚴澂、京口陳永年、虞軒跋。

以舊摹本入目。

☆顏真卿　祭伯父文卷

錢緦跋入[精]。

元祐九年甲戌四月會稽公穆父題，言長安安氏富蓄書畫云云。時在開封東。絹本。真。

又紹聖初載九月八日蔡卞跋。摹本。

胡儼，宣德九年爲撫郡李懋德

臨一副本。

　陳敬宗、李應禎題，言安氏爲長安安師文，別有魯公書草五紙，米老嘗盡得之云云。

　顏書舊摹本，入目。

鮮于樞　草書千文卷

　紙本。

　王鐸引首。

　無款。

　分前後二段：前稍早而字鬆，後稍新而字緊。

　舊摹本。約明前期失名人之作，字學懷素，與伯機無涉。

　前標題後夾行有“鮮于樞臨沙門懷素藏真書”，爲後添。

滬1—0167

☆趙孟頫　南谷帖卷

　紙本。精。

　一通。

　真而佳。

滬1—0170

☆趙孟頫　行書送秦少章序卷

　黃紙本。精。

　子昂爲季堅書。

成親王跋。

　有定府、衡永印。

　紙拒筆，故墨浮而不入，筆亦不能摁下。

　然是真。

滬1—0171

☆趙孟頫　行書雪巖和尚拄杖歌卷

　紙本。

　爲高峰之嗣俊上人書。雪巖，高峰所從師也。

　後有“吳靈巖清欲拜”。鈐“天台沙門清欲了菴章”白方。

　又妙聲題詩。

　“至正壬午春前萬壽若舟書於吳城之圓通精舍。”

　至正九年，天台老衲余澤詩。

　鄭元祐、道昆題。

　下半殘，故入目。

滬1—0169

☆趙孟頫　家書卷

　紙本。精。

　二通：一致其子；一致其兄，內稱新婦云云，則管道昇也，應是早年。

第一通有花押字，平平。第二通早年精品。

滬1—0180
☆趙孟頫　題沈忠肅行狀卷
絹本。[精]。
"至大元年三月朔，大理卿趙孟頫識。"四邊有印花邊，卷草紋。
前抄程灝撰沈煥《行狀》及《告勅》。《行狀》楷書，《告勅》大字行書。後《告勅》亦有印花，與趙書同。當是同時物。
正德癸酉李昆題原有像。
雍正十一年唐英題。
趙書入目。

滬1—1346
☆董其昌　行書天馬賦卷
絹本。
"壬子九月廿三日舟行蓻門城下，臨……"
大字。真。

滬1—1418
☆董其昌　行書康義李先生傳卷
紙本，烏絲欄。

馮銓引首"德厚流光"。
前有滿漢文順天府印。無紀年，官禮部左侍郎時書。
魏廣微二跋。
朱延禧、馮銓、陳名夏、錢謙益跋。

滬1—1356
☆董其昌　行書詩卷
高麗鏡面箋。
第一段書寄陳眉公。第二段言二首均爲眉公作。己未秋七月之望書。
高士奇跋。

滬1—1373
☆董其昌　臨裴將軍詩卷
綾本。高卷。
大字，每行三字。庚午中秋臨。

滬1—0582
☆文徵明　行書午門朝見等詩卷
紙本，烏絲欄。
"丁巳八月朔旦書，時年八十有八，徵明。"（明作明）
真，親筆。

沪1—0581
☆文徵明　小楷書離騷卷
　紙本，烏絲欄。
　嘉靖丙辰春，有客持宋紙請書
小楷，八十有七。長題。
　張珩藏。
　疑。

沪1—0580
☆文徵明　行書赤壁賦卷
　紙本。
　大字，每行四至五字。
　八十七歲作。（明作明）
　年老腕弱，後半幾不成字，然
定是真。

沪1—0567
☆文徵明　行書石湖詩卷
　紙本。
　大字，每行三四字。
　嘉靖庚戌閏六月十又八日……
　八十一歲作。

沪1—0586
☆文徵明　行書雜花詩卷
　金粟箋，烏絲欄。精。
　咏花十二首。戊午，八十九歲

　作。（明作明）
　有安岐印。

沪1—0624
☆文徵明　行書咏文信國事四首卷
　紙本。
　款：長洲文壁。
　李日華本紙後跋。
　早年。

沪1—0489
祝允明　草書牡丹賦卷☆
　紙本。
　自構園居植牡丹盛開，遂書元
興之賦以紀一時之盛。
　真。

沪1—0494
祝允明　行書陳玉清墓誌稿卷☆
　紙本。
　小行楷，嘉靖三年書。
　祝之繼母。
　字不類平時所見。
　鈔件。

沪1—0485
☆祝允明　大草書司馬光獨樂園

記卷

紙本。

嘉靖己丑夏日避暑海湧峰頭書。

字佳。

己丑爲嘉靖八年，枝山已死？

待查。

滬1—0486

祝允明　臨宋人法書卷☆

白紙本。

款：允明爲守泉書。

前李登引首。

學蘇、米，極劣，然是真。不知何以如此。

滬1—0495

祝允明　行書醉翁亭記卷☆

宋經紙本（非金粟箋）。

無紀年。

平平。

滬1—0470

祝允明　行書江行等詩卷☆

白紙本。

正德十二年在興寧爲蓬山韋君書。

滬1—0469

祝允明　行楷書太真外傳卷☆

黃紙本。

小行楷。正德十二年住震澤山房匝月書。有“濟之”印。爲王鏊書。

滬1—0492

祝允明　行草唐子畏落花詩八首卷☆

紙本。

爲子魚書。

滬1—0460

☆祝允明　行楷和陶飲酒廿首卷

黃紙本。

周天球引首。

小行楷。弘治戊申款。

滬1—0476

☆祝允明　行草書文賦卷

白紙本。

壬午春三月作。

佳。

滬1—0463

☆祝允明　行書育齋記卷

金粟箋，方格。

弘治十八年作。

字學趙。

滬1—0496

☆祝允明　行楷懷知詩卷

紙本。長卷。

小行楷。起王履吉。末"允明
再拜"。鈐"祝允明印"白，回。

比昨日看"平生知愛詩"佳，
可證彼册之僞。

真。

滬1—0474

祝允明　楷書九歌卷☆

黃紙本。

小楷。"正德辛巳秋八月廿日雨
窓漫書，摹鍾元常《薦季直表》

筆法，枝山道人允明。"

字散漫而不緊。

疑。

滬1—0479

祝允明　行草答孫山人歌卷☆

絹本。

嘉靖甲申。

滬1—0334

張弼　行書學稼草堂記卷

紙本。

前大字學顏書"學稼草堂"四
字。末題：成化甲辰，爲樂清八
歲童張環書。

後行書《記》，亦成化二十年甲
辰書。鈐"汝弼"、"東海翁"二
朱方印。

一九八五年十月二十三日
上海博物館

滬1—0360

沈周、吳寬　行書趙構手札跋卷☆

沈書弘治甲子七月一日書。白
紙本。

七十八歲。

題沈津所得高宗《賜岳飛札》
刻石。

吳題亦爲沈氏上款。

舊臨本。紙近於正嘉間。

滬1—0846

☆豐坊　草書倣鮮于樞書李白廬
山謠卷

紙本。

"右李太白廬山謠。南禺外史
豐坊效鮮于太常書。"

佳。

滬1—0843

☆豐坊　草書哀王孫兵車行二
詩卷

研花箋。精。

第一張瑣紋，第二張水紋，第
三張瑣紋，第四張水紋。

後自題並寫李白《遠別離》、
《蜀道難》、《夢遊天姥吟》，及杜
甫《哀王孫》、《兵車行》云云。

"嘉靖廿四年四月五日，南禺外
史書於南郭之午綠軒。"

五十四歲。

此卷只存《哀王孫》、《兵車
行》二詩，太白詩已佚。

滬1—0844

豐坊　草書千字文卷☆

紙本。

前迎首鈐"人翁"朱。

嘉靖四十一年春三月，南禺
世史書於石壁精舍，時年七十有
一。鈐"南禺外史"朱方、"青匡
白鹿"象形。

滬1—1105

☆徐渭　春雨帖卷

白紙本。精。

大字濃墨。"春雨（風）剪雨宵
成雪……隆慶春之望後，時接初
夏矣……"

滬1—1125

☆徐渭　行書李白詩蘇軾詞卷

白紙本。

　“青藤道士渭寶書於滿香書
屋。”

　行草書《夢遊天姥吟》等。

　平平。

滬1—1127

☆徐渭　行書詩卷

　白紙本。

　昨日東樓醉……

　無紀年。款：天池渭。

　佳。

滬1—1109

☆徐渭　行書陶彭澤詩卷

　絹本。

　二十首，又加《移居》二首、《乞
食》。“萬曆庚辰歲穀日前四日，
青藤道人於翠香樓中。”鈐“徐
渭私印”朱方、“金雷山人”白。

　六十歲。

　周惟械跋。

滬1—1106

☆徐渭　行書詩詞卷

　白紙本。

　前一首曲，後《花繪》四首，

後詩。

　“僑寓□家與崑樓相鄰，煮茗
飛觴，索余書字。萬曆元年之十
月望，天池渭書。”

　為崑曲歌人書，故前有曲子也。

徐渭　行書七言聯

　紙本。

　“肖甫年翁教。舜蹟禹書攀正
急，嶺猿灘雪去何賒。漱漢。”

　劉疑為大千。是。

　資。

滬1—0855

☆王寵　行書游包山詩卷

　羅紋紙本，烏絲欄。精。

　嘉靖丁亥為華補菴書。詩為庚
辰歲作。

　後華補菴、文彭跋。補菴字
頗佳。

　有“錫山華氏補菴家藏印”朱
方、顧子山印、劉蓉峰印。

滬1—0857

☆王寵　行書自書詩卷

　研花箋。精。

　嘉靖己丑七月，集顧東橋園

唱和。

硏花箋與豐坊卷紙全同。

滬1—1045

☆唐順之　行書杜詩卷

白紙本。

"荊川書杜詩，乞立之弟收藏。嘉靖甲寅冬十一月寓荊溪。"

字扁，有宋克章草及祝允明小楷意。

滬1—1046

☆唐順之　行書贈江陰陳隱君詩卷

紙本。

無紀年。

附屠隆致袁文轂札。

真。不如上卷。

滬1—0733

☆陳淳　草書山居雜賦卷

白紙本。

大草書，每行三四字。

"山居雜賦。甲辰春日書於鵝湖舟中，白陽山人道復。"

六十二歲。

紙多摺痕及接紙。

滬1—0734

陳淳　行草李白宮中行樂詩卷☆

白紙本。

行草大字，行四五字。

"甲辰春日書於荊溪寓館，道復。"

本紙末莫是龍跋。

平平。

滬1—0787

☆陳淳　行書近作數首卷

紙本。

"右近作數首，漫錄成卷寄我同好。道復稿。"

周天球　書詩卷

紙本。

一王姓書，改王爲天，又加球字。

滬1—1085

周天球、彭年等　書詩卷☆

白紙本。

滄皋上款。

周天球、彭年、袁尊尼、張鳳翼四人各二段，小楷、行書各一件。

"彭孔加少余八歲，周公瑕少余十八歲，袁魯望少余二十五

歲，張靈墟少余三十歲，皆英年妙質……七十二翁三橋文彭記，隆慶二年冬十月廿又五日。"

滬1—0419

李東陽等 吳寬玉延亭投贈詩卷☆

紙本。

前成化壬寅李東陽題，言吳闢園建亭，與菊田賦詩，匏亦自作云云。白紙本。

任道遜詩。黃紙本。

王鏊（綠）、胡超（白）、沈鍾（與胡超同在一紙）、王汶（黃紙）、丁未六月徐源（白紙）、成化廿二年楊守陳（黃）、吳文（白）、趙寬（白）、吳寬。

滬1—1209

詹景鳳 草書千字文卷☆

白紙本，烏絲欄。

戊戌夏六月作。

俗劣甚。

滬1—2051

☆盧象昇 草書十驥詠卷

黃紙本。

丙子八月奉命統兵入援，蒙上賜廄馬五十，得上駟凡五。又余討賊中原，昔選十驥隨之軍中，是以有詠。盧象昇手題。

滬1—1939

嚴衍 行楷清言卷

紙本。

唐子西《日長山靜》等文。

庚辰二月清明前一日書。

滬1—0924

☆文彭 隸書前後出師表卷

白紙本，墨格。

嘉靖戊午作。

佳。

滬1—0286

☆吳訥等 錫老堂記卷

紙本，烏絲欄。

正統十二年……致仕海虞耄老吳訥記。爲沈度書。

黎近書。似二沈。

鄒亮書。正統十四年。

吳字似宋克、錢博，可爲標準。墨淺，字頹放。

滬1—1329
邢侗　臨閣帖十七帖卷☆
　白紙本。
　萬曆庚子作。
　劣甚，似真。

滬1—1002
☆王穀祥　行書陶詩卷
　白紙本，烏絲欄。
　"嘉靖辛亥七月五日書於盍簪
草堂，穀祥。"
　鈐"禄之"朱、"冢宰之屬"白、
"堅白齋"朱。
　佳。

滬1—1779
☆黄道周　楷書前後嘉命辭卷
　絹本。
　無紀年。
　甚佳。

滬1—2067
☆蔡玉卿　楷書山居吟十四章卷
　絹本。
　無紀年。
　佳。

滬1—0316
☆徐有貞　行書有竹居歌卷
　紙本。
　前鈐"光禄大夫柱國武功伯"
朱方、寬邊。
　"武功天全公題。"鈐"武功"
錢形、"大學士章"朱粗、"染翰餘
閒"白。
　字瘦長，殊不工。
　真。

滬1—0455
☆徐霖　行書自書詩卷
　灑金箋。
　《咏雪》數首，録呈石村先生
清教，吴郡徐霖。

滬1—0428
☆王鏊　行書壽陸隱翁七十序卷
　灑金箋。
　迎首鈐"顏樂齋"朱長。
　成化十四年行書。真。
　文壁楷書《贊》。方格。正德辛
未。佳。
　蔡羽、陸粲、祝允明、徐禎
卿、王守、王寵、袁袠、嘉靖壬

戍徐時行、皇甫汸、章煥等題。
均真。

滬1—1924
侯峒曾　行書手札卷☆
　紙本。
　一通。致韞生。
　真。

滬1—0322
倪謙　行書奉使朝鮮倡和詩卷☆
　倪書是錄文。
　同時鈔副本。高麗箋。字劣，
印佳。
　有申叔舟題，則是撫海東諸國
紀者。

滬1—0430
王鏊　自書詩卷☆
　紙本。
　宗謙大尹上款。
　真。

滬1—0306
☆黃翰　行書題王紱畫竹跋卷
　紙本。
　正統甲子書。

畫已佚。
字有趙、沈意。
真。

滬1—2502
歸莊　行書古詩十九首卷☆
　白高麗箋。
　甲辰八月望日。

滬1—1047
☆莫如忠　行書自書詩卷
　砑花箋。精。
　無紀年。
　佳。

祝允明　林酒仙詩卷
　碧箋，烏絲欄。
　成化丙午作。
　二十七歲。
　疑。
　吳寬、沈周、唐寅題，在同
紙。疑。
　後嘉靖八年文徵明書《林酒仙
傳》，方格。精，是真。
　此卷文書精，受祝、吳、沈牽
累，亦不得入。惜哉！

滬1—1075
☆茅坤　行書詩卷
紙本。

萬曆壬午夏。
七十一歲。
真。

一九八五年十月二十四日
上海博物館

米芾　山水卷
絹本。
清中後期摹本。劣甚。

米芾　書詩卷
絹本。
清人僞劣。

以上共六件均劉仙洲物，僞劣
不堪，不悉記。

滬1—0791
☆沈仕　行書詩卷
紙本。
"蕪音數章，呈上大詞宗與鹿
先生……青門山人沈仕頓首稿。"
鈐"青門山人"方，朱白、"長夏
大□"白。
前引首，章太炎爲項氏崇潔
廬題。

滬1—1071
☆黃姬水　草書讀升菴太史過射
陂客部詩卷

紙本，烏絲欄。
丁巳首夏作，常石上款。鈐
"姬水"、"淳父氏"二白文古篆。
四十九歲。
草書，有似王履吉兄弟處。
佳。

滬1—0950
☆陳鳳　行書詩卷
絹本，織成朱欄。
"嘉靖丁未春三月，玉泉居士
陳鳳在燕京旅舍之静思齋記事。"
鈐"羽伯"朱方，小、"玉泉主
印"白方，大。
有高士奇藏印。
字窘澀，似周天球等。

滬1—1601
歸昌世　行書鶯鶯傳卷☆
紙本。
甲寅春二月下浣過澈侯兄清樾
堂，爲書崔鶯鶯傳。

滬1—0695
☆陸深　行草書秋興八首卷
黃布紋紙本。
前有"儼山書院"朱文大長印。

"儼山陸深稿，癸未。"

佳。

滬1—2068

☆張煌言　詩稿卷

前顧洛七十五歲摹小像，陸恢光緒三十年爲嚴筱舫補景。

前有《湖心亭題壁詩》，黃紙，似詩稿。下"蒼水"二字，鈐"宮箐"白方。每幅又鈐"南雷樵客"。

共三箋小條。後一紙，後人書。

此件疑是他人錄各家詩，故每詩下繫以人名。裁割以充真跡。

滬1—1094

☆王逢年　草書詩卷

灑金箋。

"嘉靖癸亥夏日，逢年書似伯欽姪。"

佳。

楊繼盛　行書白嶽三十詠卷

紙本。

有長題，末"幸勿求我以詩也。椒"，下添"山子繼盛並記"，又僞鈐"椒山"、"楊繼盛印"白，回。

"山子"及"繼"上半挖填，

是署"椒□"者，改加椒山僞款。字有王穉登、張瑞圖意。

陳肇曾崇禎戊寅題。

僞。真者在鎮江博。

滬1—0943

☆沈鍊　行書詩卷

白紙本。

"嘉靖丁未仲春三月一日也，石甀山人書。"鈐"沈鍊私印"白、"純父"朱、"石甀山人"白。

四十一歲。

字似祝、王寵、莫，佳。

滬1—0917

☆王問　行草書詩卷

灑金箋。

"甲戌二月，七十八翁仲山王問書。"鈐"王氏子裕"朱、"臺憲之章"朱。

迎首有"興司馬"朱長印。

大字。書近陳淳。

滬1—0282

☆高啓、張羽等　題米元暉雲山圖詩卷

原畫已失。

成化廿二年張弼、弘治壬子司
馬塑題，均真。

張題中提及高啓跋。

高字屢弱，而骨格有似處，疑。

細思，此件仍是真。

滬1—2059

黃淳耀　臨顏書干祿字書卷☆

紙本。

前臨顏楷書。

後其子塑題，言其父臨本。

又朱衣、錢大昕、程瑤田、王
鳴盛跋。

錢大昕引首。

此是善本書，非書畫也。

曾棨　無聲詩境序卷

明灑金箋。

永樂十八年款。

明中後期鈔件。

滬1—0314

☆劉諭等　題東溪書舍卷

均灑金箋。

劉諭，烏絲欄，正統十四年。

嘉禾劉稽、臨川黎擴、鄞易程
魁。以上均詩。

鄒亮《東溪書舍賦》，正統十
一年。

王祐《東溪書舍銘》，正統十
一年。

滬1—0696

☆陸深　書七言詩卷

絹本。

爲其甥黃標書，嘉靖己丑七月
廿四日。

五十三歲。

大字甚佳，似王鏊而肥。

與故宮本及首博本同，是真跡。

滬1—2252

王鐸　臨閣帖卷☆

紙本。

崇禎十六年。鈐“癡庵”、“璚
蕊廬”二朱文大方印，少見。

滬1—2250

王鐸　張心翁壽貤封序及詩卷☆

金箋。

《序》工楷，倩人代書。詩數
首，崇禎十二年自書。

王鐸　書詩卷

紙本。

舊人詩卷，加王鐸款。

僞。

滬1—3866

☆鄭燮　行草詩卷

紙本。

書《四時行樂歌》、《四時田家苦樂歌》。雍正七年款。

字學閣帖，與晚年全不類。待考。

入目照像比較。

滬1—3871

鄭燮　行書與賓谷于九論文卷☆

白紙本。

乾隆戊辰，"賓谷七哥、于九九哥二長兄文几。"

甚精。

滬1—3869

☆鄭燮　書揚州雜記卷

黃紙本。以史料入精。

記納妾事。末段乾隆十二年書，言歲入筆墨租稅千金，以此知揚人之重士也云云。

滬1—2468

☆冒襄　行草水繪菴六憶歌卷

白紙本。

"甲寅中秋前十日，巢民冒襄撥悶偶書。"

六十四歲。

佳。

滬1—2471

☆冒襄　行草自書詩卷

高麗箋。

庚午爲巢民老人馬齒八十之歲……及期三月望日，四方介壽者踵至……年開九裹勉强捉筆。

葉玉虎贈冒鶴亭者。

滬1—2469

冒襄　行草廣陵古蹟詩卷☆

紙本。

丙午晚秋詩。丙辰花朝前五日，爲掌靁年世兄寫。

六十六歲。

吳湖帆題贈冒廣生之作。

滬1—2716

李霨　詩卷☆

綾本。

壬寅，爲思菴書。

滬1—4246
鐵保　草書歌卷☆
紙本。
辛丑六月。
三十歲。
大草。字與習見者全不類。

滬1—2799
☆呂留良　行書耦耕詩卷
紙本。
耦耕詩之二，似有上道兄正
之。留良。鈐"留良"、"呂留良
印"朱、"晚邨"白。
迎首有"東莊"葫蘆，朱。
字學米。

滬1—1869
王叔望　行書詩卷☆
綾本。
學其父王鐸。鈐"王叔望"朱、
"隴西荷澤"白。
順治間書。

滬1—4004
劉墉　行書三戒並序卷☆

白紙本。
戊申。

滬1—2400
☆程正揆　臨閣帖卷
紙本。
戊子，魯望齋中臨。
四十五歲。
錢謙益、方拱乾、宋之繩題。

滬1—2465
☆方以智　楷書水中雁字十五首卷
綾本。
五老峰无可道人智筆。鈐"无
可道人"小白方。"人"在"道"
字之中。

滬1—2273
吳揭　行書信陵君藺相如傳卷☆
白紙本。
"辛丑秋日，吳揭書。"
順治十八年，六十七歲。
抄本。

滬1—4293
張惠言　崔景偁哀辭卷☆
紙本。

嘉慶四年書。
三十九歲。
工楷。
疑爲代筆。

滬1—0499
滬1—0500
祝允明 草書唐人七律詩軸
　紙本。襄衣裱，巨軸。
　大字。
　又一件，一對，《和賈至早朝詩》。
　細看是窄改寬，僅行間有補，
字間無之。
　以成對而入目。

滬1—0501
祝允明 行書七絕詩軸☆
　紙本。小軸。

滬1—0503
祝允明 草書詩軸☆
　紙本。大軸。
　書《秋興八首》之二，無紀年。
　佳。

滬1—1205
祝世禄 行書詩軸☆
　紙本。

滬1—1151
☆莫是龍 草書五律詩軸
　紙本。
　季美上款。
　佳。

滬1—1017
☆王穀祥 行書詩軸
　紙本。大軸。
　單款，無紀年。

滬1—2190
沈顥 行書山静日長軸☆
　紙本。巨軸。
　癸巳，寰翁上款。
　六十八歲。
　學趙、文，全不似平日書。

滬1—0402
☆沈周 行書七律詩軸
　紙本。
　單款，無紀年。有白石翁印。
　字薄而弱。紙亦不佳。
　疑。

滬1—0630
☆文徵明 行書壽浙省都事海月
華君序軸

絹本，朱格。
無紀年。
六十左右書。
佳。

滬1—0684
☆王守仁　行草書七律詩軸
絹本。
"陽明山人王伯安書。"
佳。

周天球　行書杜詩軸☆
紙本。
無紀年。

滬1—0697
☆陸深　行書王慎庵六十壽詩軸
絹本。巨軸。
嘉靖二十二年癸卯書。
學趙字，與前二卷不類。疑倩
人代筆。
大老壽禮巨軸倩人代筆，往往
有之。

滬1—0949
張電　楷書詩軸☆
紙本。巨軸。

大字。學顏大楷。劣甚。

滬1—0376
☆沈周　夢萱圖卷
紙本，設色。
前一短幅畫。後紙題五行。
陶云龐氏有一本，雙胞案。
此件字、畫均有可疑處，熟而
不生。

滬1—0370
☆沈周　臨小米雲山卷
紙本，水墨。
前雲山。後自題客持小米《雲
山》，破碎已甚，強渠臨之云云。
莫雲卿跋。
佳。

沈周　補奚川八景題咏圖卷
紙本。
畫摹本。
後書癸巳夏日款。
成化九年，四十六歲。
崇禎五年錢牧齋題，真。

一九八五年十月二十五日
上海博物館

滬1—0379

☆沈周　曲江春色圖軸

紙本，設色。

自題"此是曲江樹……"云云。畫紅杏一枝倒垂，本色。

祝允明題本紙，未署款。又陳鎰和題。均和原韻。

下部渤。

滬1—0346

☆沈周　天平山圖卷

紙本，水墨。

前羊城黃沖凌引首"不減臥遊"四大字，崇禎壬午。

淡墨山水，禿筆。佳。前鈐"啓南"朱、"石田"白。

後自書《登支硎山》、《天平山》、《八月十四夜同浦舒庵諸友賞月》等詩。在另紙，紙與畫紙亦不同。款"弘治己酉秋日，沈周書舊作於原巳太醫先生半舫齋中"。下鈐"啓南"、"白石翁"。白石翁印挖補鈐上。

滬1—0352

☆沈周　雲岡小隱圖卷

紙本，水墨。

祝允明篆書引首，"鄉貢進士祝允明爲西之上人題"。

畫無款，首鈐"啓南"朱方。

鈐定府行有恒堂印及榮郡王印。

後弘治九年祝允明小行書《記》。

又大字書《頌》。爲輅上人作，甲寅三月書。學黃，佳。

又沈木書偈。

又嘉定恩鎮古田題。

後篔窗夢史練全曲弘治十年六月題，言輅字西之，號雲岡小隱，石田先生爲之寫真，枝山道人爲之作《記》云云。真。

畫平平，真。

滬1—0372

☆沈周　有竹鄰居卷

紙本，設色。

爲其鄰人畫，故名有竹鄰居，自稱鄰人。

題在另紙，有"有竹居"騎縫印。

顧文彬、吳湖帆藏。

真。

滬1—0373

☆沈周　北寺慶公水閣詩及芍藥卷

紙本，水墨。

前五古，自題録贈汝器。

末紙畫。紙敝甚。

滬1—0353

☆沈周　泛舟訪友圖卷

紙本，水墨。

前畫，後另紙詩。

後自題：弘治丁巳正月二十二日大司成李先生泪顧君應和見過……顧君出紙索圖仙舟故事，復索寫玆篇，云云。

後李傑題，即沈題所謂大司成李先生者。亦爲顧應和題。所書爲和徐武功詩。

又嘉靖癸卯楊儀題。沈畫及書上亦有其印：“吳郡楊儀夢羽圖書印”朱方。

真。

滬1—0822

☆仇英　採蓮圖卷

絹本，設色。

夏景。細筆，無款。末有“十洲”葫蘆印。

右上文小楷。

僞。清初蘇州片之佳者。

滬1—0819

仇英　吹簫圖卷

絹本，設色。

秋景。細筆。與上同。

僞。蘇州片。

傳尚有二幅，劉海粟送與新加坡人。

滬1—0820

☆仇英　後赤壁圖卷

絹本，水墨。

款：仇英製。

文嘉小楷書《後賦》於上。嘉靖甲辰秋九月書。

二十三年，七十六歲。

後王寵楷書《後賦》。絹本。字板，印亦有可疑處。

畫淡墨，石、松有似處，而通體弱，構圖亦不精。

細思此件似仍是真，但畫草率耳。仇畫必須宿構，率爾酬應者多不佳。

文徵明　盤谷圖卷

絹本，設色。

前自書引首"盤谷清幽"。

後自書《盤谷序》，八十八歲。

舊傲本。

滬1—0543

☆文徵明　金焦落照圖卷

絹本，設色。

前王穀祥篆書引首此四字。

本畫無款。

後題弘治乙卯試金陵，渡揚子，戲作《金焦落照圖》。承水部吳西溪寄示二詩……賦長句以復云云。

二十六歲畫。

末題：右詩區區少作，抵今五十又一年矣。偶先生令嗣少溪君言及，遂爲重書一過云云。嘉靖乙巳閏正月二日。

滬1—0587

☆文徵明　後赤壁賦圖卷

絹本，設色。

前畫後書。

畫小青綠，粗絹本。無款，無印。後人配入。

後自書《赤壁賦》，行書，烏絲欄。戊午冬八十九歲書。

畫偽，書似真。

滬1—0558

☆文徵明　句曲山房圖卷

絹本，設色。

顧亨隸書引首。

本畫淡設色，細筆。小楷款："嘉靖辛丑二月望，徵明識，時年七十有二。"爲克齋作。

後紙中嶽山人白悅題和文詩，克齋上款。

又費宷題。

有"石渠寶笈"印。

滬1—0562

☆文徵明　傲倪山水卷

絹本，水墨。

"徵明戲傲倪雲林寫此，甲辰八月廿又六日。"

七十五歲。

後行書《江南春》各家詩，紙本，烏絲欄。

倪、沈周及自作，甲辰書。

真。

滬1—0589
☆文徵明　石湖閒泛圖卷
紙本，水墨。
後自書《風入松》，真。
顧璘、文彭、王寵（小楷）、王
守（行）、袁袠、袁褧、陳沂、段
金、嘉靖己丑呂柟、己丑孟洋。
畫後配入。

文徵明　山水卷
絹本，水墨。
前自隸書"玉溪"二字。真。
辛亥十月既望，徵明。
後周天球題，言爲苕上草堂云
云，或是圖名。
畫後填款，割尾。

滬1—0544
☆文徵明　人日詩畫卷
紙本，水墨。
本畫無款，後工楷中字書："乙
丑人日，友人朱君性甫、吳君次
明、錢君孔周，門生陳淳、淳弟
津集余停雲館，談讌甚歡，輒賦
小詩樂客……"
弘治十八年，三十六歲。
陳淳、陳津爲一人書，王守、

王穀祥、彭年爲一人書。
王世貞、世懋僞。
朱存理似爲鈔件。
《寶笈三編》物。
疑。

文徵明　蘭花軸
紙本，水墨。
淡月搖蒼珮，微風送遠香。
徵明。
雙鈎蘭，坡石劣。
僞。
後王穉登、文嘉題。僞。
隔紙張鳳翼、居節、高士奇
題。真。
此件只張鳳翼、居節、高士奇
三題真，餘均僞作配入。

滬1—0545
☆文徵明　花遊圖卷
紙本，設色。
前小楷書楊維楨《花遊曲》
詩，正德甲戌爲王守書。
四十五歲。
後正德庚辰爲王守補圖，細筆。
五十一歲。
嘉靖丙寅文彭、文嘉題。

舊摹本。

陶云居節僞造。

文徵明　毛園清集圖卷

絹本，設色。

嘉靖甲午，徵明製。

畫僞。

後嘉靖甲午毛純嘏家觀畫古器物賦詩並題，真。

是先有一真題，後配一畫。

唐寅　于石圖卷

絹本。

後唐寅、正德癸酉陳沂、都穆、陳端甫、顧璘、文徵明、王誠、馬駙、祝允明等題。

畫似戴進後學，早於伯虎（謝、楊云晚）。

是明人畫，諸家題，但非唐。堅以爲唐，故不得入。惜哉！

唐寅　山水卷

僞劣。不記。

滬1—1161

孫克弘　石譜卷☆

紙本，設色。

戊子仲秋望日，孫克弘寫於蒼雪菴中。

雲林石譜、宣和石譜。

前自題。本畫朱墨兼題。甚雅飭。

滬1—1170

☆孫克弘　花卉卷

紙本，設色。

四季花。無紀年。

真。

滬1—0980

☆文嘉　倣楊補之二梅卷

紙本，水墨。

劉恕書引首。

抄楊詞於後。

後劉恕嘉慶五年録詩。

畫劣極。非臨楊本，乃自家杜撰。

滬1—0977

☆文嘉、文彭　赤壁圖賦卷

紙本，水墨。

前文嘉補圖，庚辰四月。

八十歲。

後文彭書《賦》，壬申冬書於北雍官舍。

七十五歲。

滬1—0972

文嘉　倣小米山水卷☆

　絹本，設色。

　無款，末鈐"文嘉之印"、"雲溪處"二白方印。

　另紙自題，言萬曆丙子摹。

　七十六歲。

　真。

滬1—0973

☆文嘉　倣小米雲山卷

　紙本，水墨。

　"萬曆丙子春正月，文嘉戲筆。"

　七十六歲。

　真。

滬1—0962

☆文嘉　惠山圖卷

　紙本，水墨。精。

　爲華補菴作。"乙酉十一月望前一日補畫於萬里軒中，文嘉。"

　二十五歲。

　後錄《詩》，布紋紙本，爲聯句，大字。

　後文彭、文嘉屢題之。

　張蔥玉物。

　書畫均佳。

文伯仁　溪山佳處卷

　設色。

　"五峰文伯仁。"

　前文徵明隸書引首四字。

　邊連寶題，李法孟書。綾本。

　畫偽。

滬1—1613

文從簡　臨宋人人馬圖卷☆

　紙本，設色。

　"癸未秋八月臨宋人筆，文從簡。"

　七十歲。

　後自書《赭白馬賦》，行書，烏絲欄。又自書臨趙雍筆。

　內小竹確是文從簡筆，然畫馬劣甚，故不入目。

滬1—1107

徐渭　書畫卷☆

　首萬曆四年書詩，破碎填墨，疑是勾填。

　五十六歲。

　畫、詩相間，在另一紙。花卉、竹。破碎，然是真。

　有"辛卯七十一"白文印。

滬1—1113

☆徐渭　花卉四幅卷

絹本，水墨。

柳、葡萄、竹、菊。無年款。

後彭紹升題。

畫偽。

滬1—1110

☆徐渭　花竹卷

紙本，水墨。

前畫，一畫一詩相間。八段。

末另紙大字書，萬曆辛卯遊西湖醉歸畫。

七十一歲。

舊臨本。

滬1—1108

☆徐渭　花果魚蟹卷

紙本，水墨。　精。

萬曆庚辰八月望日，金壘山人。

六十歲。

佳。

滬1—1111

☆徐渭　雜花卷

紙本，水墨。

"青藤道叟醉後亂塗於聽泉山樓，時萬曆壬辰之秋八月也。"

七十二歲。

佳。

滬1—0879

☆陸治　梅花卷

紙本，水墨。

前臨王子中一段，又三詞。後臨楊補之並《柳梢春》四詞。

"正德戊辰，八十二翁沈周。"

後嘉靖戊申陸治題，言臨沈畫又自題云云。

五十三歲。

偽。是一舊人臨本，偽加陸治題。

滬1—0893

陸治　春江送別圖卷☆

紙本，設色。

前汪士鋐引首。

本畫左上題，言爲顏新民補圖。

後洪武二年遜巖老人書《送顏新民詩序》。

末沈周題。

後人補書，沈書則偽題也。

畫不似包山，又似文嘉。

疑。偽。

一九八五年十月二十六日
上海博物館

滬1—0723

陳淳　花卉卷☆

紙本，設色。

牡丹。無款，有二印"淳父氏"白、"白陽山人"白。

後書李白《清平樂》三首，己亥款。鈐印同上。

五十七歲。

霉斑。

滬1—0721

☆陳淳　若耶溪圖卷

絹本，設色。

前陳自書引首"若耶溪"三隸字，"白陽山人陳道復書"。

畫採蓮。末款：道復作。

後行書詩長段，款："戊戌夏日，白陽山人作採蓮圖，並書前賢諸作。"

五十六歲。

畫佳。畫矮，引首及詩紙高。

陳淳　湖村小景卷

生紙本，水墨。

"癸卯秋日，道復作湖村小景。"

畫細碎。

後書詩，極似陳白沙，齊末行截去，加二僞陳白陽印。詩五、七言均有，自爲起止。

滬1—0740

陳淳　四季花卉卷☆

紙本，水墨。

牡丹、荷花、菊、梅四花。

款：道復。

舊傲。

陳淳　花卉卷☆

白紙本，水墨。

迎首鈐"墨華館"朱方、"漫興"白長。

"辛丑秋日，道復。"

五十九歲。

奚岡跋。

有徐紫珊印。

款在卷末上方橫題。末梅花切去枝。

劉云非陳作。

是真跡。不知何故去本款，再加僞款。

陳淳　牡丹並書李白清平樂卷

紙本。

僞劣。

滬1—1099

陳栝　梅花卷☆

白紙本，水墨。

高壦書引首"疏花瘦玉"。

墨梅二枝，每段有履旋字允吉題。又袁鳳桐題。

"辛亥春日，沱江子陳栝坐白陽山舍寫。"款齊紙本邊，又接一段。

前題之前亦切去。

是明末清初人畫，截割填款。

滬1—1101

☆陳栝　四季花卉卷

白紙本，淡墨。

"癸丑冬仲作於圓義山堂，陳栝。"

字有白陽意。

真。

滬1—1348

☆董其昌　山水卷

白紙本，水墨。矮卷。

後題言撮米虎兒《五洲山圖》勝會云云。乙卯。

六十一歲。

本畫有宋犖印。後隔水鈐"緯蕭草堂畫記"。

何紹基題。

後題與本書同一種紙（小紙接成，畫與字處爲原接縫）。細視仍是真。

滬1—1368

☆董其昌　贈珂雪山水卷

絹本，水墨。精。

"珂雪寫山水有惠崇、巨然法，以此圖贈之。丙寅嘉平十三日，玄宰。"

七十二歲。

畫前自書題畫二絕。王鐸小字淡墨題。均真。與畫相連。

畫前半學大癡者佳，後半平，疑是他人打稿後略加點染者。畫右樓臺，爲別人代加。前半親筆多，後半松江代。

戴進　松下對弈圖卷

紙本，設色。

是明前期學戴者。

末刮款，鈐僞戴印。

戴進　清江捕魚圖卷
絹本。長卷。
明中期學馬夏。
加僞款。畫法極似溥心畬。

滬1—0860
☆王寵　牡丹及詩卷
絹本，水墨。
後題長詩，款：吳郡王寵。
畫與書同幅，在前。畫牡丹類
陳淳。
真。

滬1—1001
☆王穀祥　白描水仙卷
紙本，水墨。
嘉靖己酉款，自題做王廷吉
（即王迪簡）畫法。
四十九歲。
前下鈐"王氏仲子"朱方。
丙申王稺登、葉向高、臧懋循
三跋，均真。
畫佳。

滬1—1079
☆周天球　蘭花卷
紙本，水墨。
庚辰中秋三日作，自題本不知
畫云云。
六十七歲。
畫無根之蘭。
劣甚。

陸治　花卉卷
紙本，設色。
"嘉靖庚申夏五月寫於有竹居
中，包山陸治。"
畫如標本圖，必非陸氏。
舊畫添款。
安氏印，真。

滬1—0893
陸治　山水卷
紙本，設色。
周天球引首。
嘉靖戊申春仲，包山陸治製。
後陸治、張意、文嘉、槎西張
郴等跋。
畫配入。跋均真。

陸治　杏林春曉卷

紙本，設色。

沈仕、張鳳翼跋。

畫僞。

滬1—0716

☆陳淳　花卉卷

絹本，設色。

每花題二句。末題："丙申之歲，自春徂冬，隨處觀物，會意即賦小句。他日獨坐五湖田舍，翻思往事，每作一種，既而歌曰。"以後七絶一首，款"往事"誤摹爲"法事"。

五十四歲。

此件過於精能而乏勁爽氣。畫薄字屎。

摹本。

滬1—1576

陳元素　蘭花卷☆

灑金箋，水墨。

蘭數叢。無紀年。

滬1—2188

沈顥　香山醉吟圖卷☆

紙本，設色。

庚寅秋日畫於五湖之雲源禪閣。

六十五歲。

後又題於崇安招提，言五湖禪隱時畫，以今觀之，幾失本來面目云云。

戊申褚廷縮書《醉吟先生傳》。

學山樵，與本色畫不同。

滬1—1823

☆藍瑛　倣大癡筆意卷

絹本，設色。

癸巳中秋作。

六十九歲。

學大癡。

佳。畫清淡。

滬1—1817

☆藍瑛　倣倪獅子林卷

紙本，水墨。

辛卯秋初，爲老友慎翁作。

六十七歲。

淡墨渴筆倣倪。

滬1—1440

☆陳繼儒　梅竹卷

紙本，水墨。

壬戌中秋日寫。

六十五歲。

"含春樓"、"吳訥菴"諸騎縫印。

有劉恕印記。

末雙鈎水仙、竹石過於精。梅有似處。

添款。

笪重光跋僞。

滬1—1287

周之冕　梅竹卷☆

紙本，水墨。

萬曆庚子冬日。

李日華　梅竹卷

紙本，水墨。

丙寅，無聲上款。

明瑞、丁艮寅、孫杕、儲懋脩、天啓丙寅潘之淙等跋。

畫僞，跋真。

滬1—1582

陳焕　山水卷☆

紙本，設色。

癸卯秋日寫，陳焕。

薛明益題。

滬1—1327

顧正誼　山水卷☆

紙本，設色。

"亭林誼寫於濯錦園。"

粗筆。畫極拙。

滬1—1561

沈士充　山水卷☆

紙本，設色。

"庚午小春二月寫於城南之亦郊居。"

真。

滬1—0916（梅石部分）

☆王問　飲中八仙梅石卷

絹本，水墨。

鈐"在湖山間"白、"王問之印"、"仲山"、"進士"。

梅花嘉靖壬子作。畫板。

五十六歲。

後屏山明智跋。

梅真；人物疑是後加印。

二畫間夾董題，僞。何焯引首，僞。

梅花入目。

滬1—1584

盛茂燁　山水卷☆

　紙本，設色。

　崇禎甲戌。倣大癡《溪山深秀圖》。

滬1—1520

米萬鍾　花竹卷☆

　灑金箋，水墨。長卷。

　引首米書"花竹清芬"。

　天啓甲子作。

　五十四歲。

　粗筆，從白陽出。劣。

滬1—0952

☆陳鶴　山水卷

　絹本，水墨。

　"山陰海樵山人陳崔寫宛溪釣隱圖。"鈐"鳴野子印"。

　粗筆，從文出。

滬1—1898

☆張翀　花卉卷

　紙本，設色。

　壬午作，没骨花卉。

　崇禎十五年。

滬1—1857

☆惲向　山水卷

　紙本，水墨。

　無紀年。

　學大癡。

　佳。

滬1—2466

☆胡士昆　蘭石圖卷

　紙本，水墨。

　"乙丑陽月上浣，石頭老人胡士昆七十有五並記。"

　後紀映鍾庚寅一題，言元清畫，則胡氏字元清也。紀自署"贛叟"。

滬1—1726

☆邵彌　山水卷

　紙本，設色。

　四段。前二段邵彌，淡設色，有款字。

　第三段金焦圖。

　第四段葡萄。方夏、韓洽題。

　無款有印。

　吳湖帆題。

宋懋晉　畫稿卷

黄紙本，水墨。
陳眉公跋。
偽。

滬1—0806
☆謝時臣　倦讀圖卷
　紙本，水墨、淡設色。
　題：樗仙謝時臣寫贈臥雲仙史。
　畫稍板，款字滑。
　鷹雲鷺、徐中行、金維嶽、王
世貞跋，均真。

周官　白描飲中八仙歌卷
　紙本。
　壬戌秋畫。

滬1—1630
☆李流芳　秋林遠岫卷
　灑金箋，水墨。
　"辛酉秋日寫。"
　四十七歲。

滬1—1466
☆李日華　溪山入夢圖卷
　黄紙本，水墨。
　"溪山入夢圖。戲倣大癡筆意。"
　後紙題七言，乙丑初秋。
　六十一歲。

滬1—1259
☆丁雲鵬　十八羅漢卷
　紙本，淡設色。長卷。
　無款。末鈐"丁雲鵬印"、"南
羽"二朱方印。
　後姚希孟書蘇《十八羅漢記》。
　畫只存十二羅漢。細筆甚佳，
年代亦合，惟無款。印似蛇足。

滬1—1562
☆沈士充　萬壑千嵐卷
　紙本，設色。
　崇禎庚午。
　真。

一九八五年十月二十八日
上海博物館

尤求　蘭亭圖卷
　紙本，設色。
　長洲尤求製。
　粗筆，樹石學沈。
　後吳穀祥題。或即其僞作。

佚名　花卉卷
　紙本，設色。
　無款。鈐陳白陽二僞印。
　明人作。
　有"華韻軒"朱文方印。此印
古，或即原印。餘印僞。

滬1—0318
☆林良　花鳥軸
　絹本，水墨。
　畫二白鵰、二鳩、竹石。
　款"林良"。右中鈐"以善圖
書"朱方。
　印款較佳。竹石不佳，不似林
特點。畫速度慢而穩，下筆無韻
律節奏。
　疑不真。

滬1—0319
☆林良　松鶴圖軸
　絹本，設色。
　款"林良"。鈐"以善圖書"。
　與上幅款印均不同。以此爲
佳，則上幅可疑矣。

呂紀　花鳥軸
　絹本，設色。
　右有"廷振"半印，不佳。
　畫是呂派，細碎。
　是後學，非親筆。明人。加僞
崔白款。

陳洪綬　麻姑獻壽圖軸
　絹本，設色。
　與故宮藏本（有吳湖帆題者）
全同，款亦同。黃胄亦有一幅。
　是清人僞。任熊之流？畫石尤
似任。技法不如故宮本。然故宮
本亦不可必其爲真本（故宮本已
入目）。

滬1—0457
陶成　竹菊圖軸☆
　絹本，設色。
　"弘治癸丑秋，雲湖陶成寫。"

前題五古。菊石間一兔。
　畫已敝,字破碎難辨。

滬1—1297
☆周之冕　花鳥軸
　絹本,設色。
　左下款:周之冕。
　真。

滬1—2712
☆吳山濤　栗亭圖軸
　紙本,設色。
　爲栗亭作。
　簡筆山水,甚拙。

滬1—2166
明佚名　聘使問答圖軸☆
　絹本,設色。
　明前中期匠人畫。勾龍爽僞款。
　以明人無款入賬。

滬1—2167
明佚名　封侯飲泉圖軸☆
　絹本,設色。
　無款。
　明前期,馬、夏、戴系統山水。

滬1—2154
☆明佚名　春林棲鴉軸
　絹本,設色。
　無款。山水畫,中畫鳥甚多。
　明前中期。
　佳。

滬1—2160
明佚名　梅竹白頭軸☆
　絹本,設色。
　無款。
　梅竹雙鈎甚佳。
　明前期。

滬1—2139
明佚名　竹林策杖軸
　絹本,水墨。
　無款。有二印,不辨。
　明中期或稍晚。
　畫劣。

滬1—2138
☆明佚名　仙山樓閣軸
　絹本,設色。
　無款。
　界畫。明初人樓閣。
　佳。畫樹石亦可觀。可用。

滬1—2162
☆明佚名　溪山遠眺軸
絹本，設色。
無款。
明人學馬夏者，似馬軾。
佳。

☆明佚名　青綠山水軸
絹本，設色。
無款。
藍瑛後學。
謝以爲即藍瑛。

滬1—0651
唐寅　春山偕隱圖軸☆
絹本，設色。
無紀年。自題“仙杏花開女几
山……”
舊摹本。原本爲唐中年風格，
工整（如《南州供宿》）。

滬1—2176
☆唐寅　觀瀑圖軸
絹本，設色。
左下挖款。右上有聯句，嘉靖
丁亥爲梅谷壽。
右上有僞唐款。

此是舊畫，題壽詩以贈人。後
人去原款加僞唐題。
畫似東村，改題周。勞繼雄有
文，認爲是東村，似確。

滬1—0518
☆周臣　春山遊蹤圖軸
絹本，設色。
款在左下。
畫不如上幅之佳。石劣，樹及
遠山是本色。
真。敝。

滬1—0755
☆陳淳　桐榴花卉軸
絹本，設色。
四季花卉中之一，失群。
真而不佳。

滬1—0746
☆陳淳　松溪草堂軸
絹本，設色。
題“見説長江無六月”七絶
一首。
畫極草率，筆跳躍。絹本又拒
墨，故視之不佳。
然是真。

滬1—0361

☆沈周　匡山秋霽圖軸

紙本，水墨。巨軸。精。

上下二紙接。

"吳人沈周作匡山秋霽，用巨然墨法。"

右上題五律一首："水墨固戲事……弘治乙丑孟冬八日重題。"

七十九歲重題。

與故宮藏《倣董巨山水》畫法、墨色均相似。

陶云僞。

滬1—1091

☆陸師道　喬柯翠嶺軸

絹本，設色。

右下角有"芝壽堂"白方。

"壬戌上春，長洲陸師道寫壽從川老封君七十。"鈐"陸氏子傳"、"戊戌進士"朱方。

款第二行有擦痕，然是親筆，或本人筆誤改正？

滬1—1172

☆孫克弘　春風玉樹軸

紙本，設色。巨軸。

無紀年。題五絕："東皇漏消

息……"

佳。

滬1—1034

☆文伯仁　秋巖觀瀑軸

紙本，設色。巨軸。精。

無款，隸書標題。

畫已敝，然是佳作。

滬1—1860

☆惲向　青山綺皓圖軸

紙本，水墨。精。

爲贊可初度作。

大軸粗筆，紙白版新。

佳。

滬1—1862

☆惲向　浮嵐暖翠圖軸

紙本，設色。

無紀年。

倣黃。

佳於上幅。

紙敝。以此改入目。

滬1—1837

☆藍瑛　山川白雲軸

紙本，設色。

法張僧繇法於西溪萬箓阿。隸
書款。
平平。敝。

藍瑛　雪景山水軸
　絹本。
　僞。

滬1—1793
☆藍瑛　倣李唐山水軸
　絹本，設色。巨軸。精。
　"則李唐畫法，西湖外史藍
瑛，時崇禎辛未春三月望日也。"
　佳。

滬1—1825
☆藍瑛　萬山飛雪軸
　絹本，設色。
　丙申春月倣王摩詰萬山飛雪。
七十二歲作。
　佳。以色黯不得入精。

滬1—0538
☆張路　人物圖軸
　絹本，水墨。
　竹下一老人一婦人相對作書。

有款。
　平平。

滬1—0451
☆吳偉　垂釣軸
　紙本，設色。精。
　小俜。鈐"次翁"朱長。
　山石樹木均佳。紙敝。

滬1—0452
☆吳偉　觀水中月圖軸
　絹本，設色。
　畫一老人撫樹觀水中月。
　樹幹及山石劣，似史文等。
　疑不真。

滬1—2000
☆陳洪綬　松溪對弈軸
　紙本，設色。
　下半人物及樹本色，山石畫法
甚罕見。有學董、王蒙意。佳。
敝補。

陳洪綬　林下行吟圖軸
　絹本，設色。
　無款。右側挖款，有二印，不
辨。"字章侯"朱、"洪綬私印"，

是刮款加印。
　　畫是學老蓮早年者。
　　疑。

滬1—0947
☆吳世恩　教子圖軸
　　絹本，設色。
　　款：肖僊。鈐"雲外山人"白。
　　學吳偉。

滬1—2072
☆李應斗　人物軸
　　絹本，設色。
　　學吳偉等。粗筆，俗劣。
　　約弘、正間。

張路　停舟待月軸
　　絹本，淡設色。
　　畫粗筆，筆下無物。樹石劣甚。
　　僞本也。原款而不真，是有意
作僞者。

滬1—1104
盧朝陽　雙鷥圖軸
　　絹本，水墨。
　　"耆賓飛飛山人盧朝陽寫。"
　　學林良。板。

滬1—4735
丁克揆　荷花水禽軸
　　絹本，設色。
　　庚午長至後，翁老先生屬畫。
丁克揆。

滬1—1917
趙岫　竹石軸☆
　　絹本，水墨。
　　右側"趙岫"二字。
　　馮起震後學。

滬1—0310
☆李儀　攜琴賞月軸
　　絹本，設色。
　　隸書款：斗亭。鈐"李儀"朱、
"斗亭居士"白。
　　吳偉後學。

滬1—1915
☆鄒典　倣黃大癡山水軸
　　絹本，設色。
　　崇禎己卯作。鈐"滿字"朱、"鄒
典私印"白。六翁老太師上款。
　　鄒喆之父。字似王鐸。
　　佳。

滬1—0675
☆韋道豐　雪景山水軸
絹本，設色。
"江夏韋道豐。"
明人學馬夏者。

滬1—0941
☆史文　漁隱圖軸
絹本，設色。
楷書款：再僊。
學吳偉。

滬1—1916
☆鄒典　秋山樓閣軸
紙本，設色。
崇禎甲戌七月，鄒典寫。
有似程孟陽處。
佳於前軸。

滬1—1275
☆李士達　芳園醉月軸
絹本，設色。
七十三歲作。
人物及樹木是本色。

滬1—0678
☆彭舜卿　臨流讀易軸

絹本，設色。
"玉宸仙吏彭舜卿寫。"
學吳偉、張路。
佳。

文徵明　江山書亭圖軸
紙本，水墨。
"辛亥四月一日作，時年八十
有二。"前五律一首。
偽。約明末人作，添文題，挖
本款（左中）。

滬1—3101
☆程蘿　古檜圖軸
絹本，水墨。
"古檜。八十三老人諟菴蘿。"
鈐"程蘿"、"賓白"。
粗搨筆。
佳。

滬1—1698
張宏　吳淞雲山圖軸
紙本，設色。
乙酉爲先揆作，言爲文書配畫。
倣米雲山。
詩塘文徵明大字書則偽本也。

滬1—2136
☆明佚名　孔明出山軸
　絹本，設色。精。
　無款、印。
　明前期，學馬、夏、戴進者。
人物亦佳。

滬1—2153
明佚名　金盆撈月圖
　無款。
　約弘治、正德間。
　衣紋、欄杆、器物、傢俱均畫
細花，精。設色亦工麗。風格類
杜堇。
　佳。

滬1—2133
☆明佚名　山樓風雨軸
　絹本，設色。精。
　無款。
　明人作，似周臣。
　佳。

滬1—2169
☆明佚名　歲寒禽趣軸
　絹本，設色。精。
　款在右上，刮去。餘一"日近

清光"白文方印。
　是明初院畫。
　佳。

滬1—2140
明佚名　佛像軸☆
　粗絹本，設色。
　無款。
　約明初人，或元末。匠人之作。
　下牌子有偽大業題。
　佛面早於法海寺壁畫，尤多元
人筆意。雲亦佳。
　以偽牌子故，不得入目。

滬1—2156
☆明佚名　研朱點易軸
　絹本，設色。精。
　無款。
　明人學戴進者。
　佳品。筆墨頗清雅而不濁。

滬1—2150
明佚名　牧羊圖軸☆
　絹本，設色。
　無款。
　粗筆。明中期黑畫。
　劣。

滬1—2172
明佚名 蓼岸鳬鷖軸 ☆
　絹本，設色。
　無款。
　明中期。
　平平。

滬1—2142
明佚名 雨景山水軸 ☆
　絹本，水墨。
　無款。
　明人作。
　畫劣，無骨。

明佚名 菩薩像軸 ☆
　絹本，設色。
　明中後期，約正德至隆慶間。
挖去原牌子。

滬1—2135
明佚名 天王像軸 ☆
　絹本，設色。
　無款。
　明人。

明佚名 仙女像軸
　高麗箋，設色。
　畫何仙姑。
　清人。
　劣。

一九八五年十月二十九日
上海博物館

滬1—0299
☆夏㫤　錦籜榮春軸
絹本。
墨竹。"錦籜榮春。仲昭。"鈐
"夏㫤仲昭畫記"白、"太常少
卿"朱。
竹葉破尖，幹無力，石皴亦
不似。
疑。

滬1—0388
☆沈周　雄雞芙蓉圖軸
紙本，設色。
有題"靈羽離披錦作冠"七絕
一首。
畫上半芙蓉、石是本色，然
薄。字屛弱枯窘。
疑。

滬1—0384
☆沈周　深山遊屐圖軸
紙本，水墨。
題七絕"瑣瑣碅花沾屐齒……"
款：沈周。

畫硬板，字弱，印模糊，是
做本。
陶云錢穀做。

滬1—0378
☆沈周　石磯漁艇圖軸
絹本，設色。
題七絕"石磯漁艇江湖有……"
本款。
畫板硬。
偽。明人做。

滬1—0381
☆沈周　雨中話舊圖軸
絹本，設色。
"用楊誠齋先生永和遇風韻，
與朱性甫雨中話舊。"後七律，
本款。
畫粗放。
有本之物，字亦稍佳。

沈周　策杖訪友圖軸
絹本。
"綠暗枌榆間小桃……"本款。
偽。明人做。

滬1—0362
☆沈周　苔石圖及咏軸
紙本，水墨。
下圖上詩，二紙接。
"沈周咏之不足，復爲苔石圖以致餘仰，爲其孫復端贈。"
上題七律一章，"正德改元十月望，後學長洲沈周敬題"。
真。

文徵明　仙境白雲圖軸
絹本，設色。
七絶"蒼桰離離帶夕曛……"本款。
不真。文氏後學。

文徵明　桃花軸
紙本，設色。
無款。鈐"徵""明"朱文連珠小印。
《石渠寶笈初編》著録。
畫稚。
舊倣本。

滬1—0595
☆文徵明　松風細泉軸
紙本，水墨。

字弱，畫下半劣。
舊倣本。

文徵明　飛嵐疊巘軸
絹本，小青緑。
嘉靖甲寅。
畫劣。
僞。

方從義　雲山圖軸
紙本。
隸書款：金門羽客方方壺……
僞。

滬1—2047
☆陳嘉言　芝石水仙圖軸
紙本，水墨。
丁未臘月之望。自題七絶。
真。

滬1—2050
☆陳嘉言　花鳥屏
紙本，淡設色。四條。
"康熙戊午十月望後寫於竹梧草堂，八十老人陳嘉言。"
本色。

重要在署有康熙款。
真。

滬1—1697
張宏　南極老人像軸☆
紙本，設色。
乙酉三月倣梁楷筆法。
下半切。
真而劣。

滬1—1678
張宏　秋山讀書軸☆
絹本，設色。
畫秋景楓林。庚申九月作。
佳。
有殘，故入賬。

滬1—1692
張宏　舟泊吳門圖軸
絹本，設色。
庚辰夏五月畫。
僞。

滬1—1679
張宏　溪流濯足軸
紙本，設色。

辛酉秋日寫。
僞。

滬1—1688
☆張宏　松陰高士軸
紙本，設色。
崇禎癸酉。

文嘉　石湖塔影圖軸
紙本，設色。
萬曆七年正月，文嘉。
畫草率，後加彩。

滬1—0982
☆文嘉　虎丘圖軸
紙本，設色。
無紀年。
筆墨頗簡練。
紙微黃。
佳。

滬1—1605
☆歸昌世　竹圖軸
紙本，水墨。
上詩三章，贈子貽。
佳。

滬1—0875
陸治　虎丘劍池圖軸
　絹本，水墨。
　本款，無紀年。
　後四十年萬曆乙亥重題。則爲
嘉靖乙未（十四年，1535）也。
　真。

滬1—0888
陸治　桃源圖軸
　絹本，設色。
　"隆慶丁卯，包山陸治作於西
畹齋。"鈐"包山子"白方、"有竹
居"白方。

滬1—0890
☆陸治　草閣楓林軸
　絹本，設色。
　隆慶辛未作。
　乾隆題。
　字有顏意，方正。
　佳。

滬1—0896
☆陸治　盤谷幽居軸
　絹本，設色、小青綠。
　無紀年。

　字斜，有錢縠意。
　疑。
　上半有似處，下半粗劣。字不
似。然是明人做。

滬1—0865
陸治　秋林萬壑圖軸☆
　紙本，設色。
　篆書款。嘉靖丙戌。
　畫全無陸氏特點。
　疑。

滬1—0895
☆陸治　紫陌春風軸
　紙本，設色。
　畫柳枝雙燕。
　俗。
　款好。樹枝似陸氏。
　可以認爲真。

滬1—1090
☆陸師道　雪窗春釀圖軸
　紙本，設色。小軸。
　癸丑正月三日，生白與鶴梅、
少素雪中過訪，酒次作此圖，並
賦長句……
　學文。楷書與前日見文書贈王

守者同。
　　真。

云云。
　　佳。紙敝。

滬1—0881
☆陸治　碧山赤城圖軸
　絹本，設色。
　嘉靖癸丑三月。
　色黯。
　佳。

滬1—1765
文震亨　雲林小景橫披
　灑金箋，水墨。
　徐云紙上金黃色，不對。
　疑。

滬1—0884
☆陸治　翠殿韶華軸
　紙本，設色。
　壬戌人日作。
　真。

滬1—0745
陳淳　松林閒眺軸☆
　紙本，設色。對開冊改橫披。

文伯仁　水閣閑話軸
　絹本。
　嘉靖己未。
　學巨然。
　偽。

陳淳　紫薇花軸☆
　紙本，設色。冊改軸。
　程十髮藏。

滬1—1026
☆文伯仁　雪景山水軸
　紙本，設色。
　隆慶己巳冬十一月，時寄居
雲隱山房，漫爾寫此，以適其興

滬1—0750
陳淳　秋葵軸
　絹本，水墨。
　畫佳而款板滯。
　疑。

滬1—0757
☆陳淳　觀月圖軸
　紙本，設色。
　"請看石山藤蘿月……"二句。

本款。

畫草率特甚，款字有特點，然有疵病。

疑。

滬1—1985

☆陳洪綬　鑄劍圖軸

絹本，設色。

"壬戌暮秋寫於窬醪山館，洪綬。"

上部樹粗筆樹幹，勾勒填彩葉，甚工。字弱，似惲南田，與早年方折字不類。

疑。

滬1—1998

☆陳洪綬　拈花仕女軸

絹本，設色。

"老遲洪綬。"

衣紋細如游絲，佳。開臉稍差。

滬1—2001

☆陳洪綬　參禪軸

絹本，設色。

老遲洪綬畫於静者居。

白描，游絲描。

滬1—2009

陳洪綬　策杖圖軸

紙本，設色。

遲老洪綬。

細筆畫一老人策杖。

綫弱；杖勾綫亦不够精。

疑是摹本。

滬1—1999

☆陳洪綬　溪山放眼軸

絹本，水墨。精。

"老遲洪綬爲芋翁老先生畫。"

松針甚佳。

真。

滬1—2004

☆陳洪綬　梅花山鳥軸

絹本，設色。

楓溪洪綬……

早年，字方折。

真。

滬1—1984

☆陳洪綬　無極長生圖軸

絹本，設色。

畫一老人。

"時萬曆乙卯秋，楓溪蓮子陳

洪綬敬寫於廣懷閣。"小楷。

疑清人偽。字似後期而有意加稚氣。

疑。

滬1—1289

周之冕　芙蓉軸☆

紙本，設色。

辛丑冬日作。

李肇亨題。

真而不佳。

滬1—1288

☆周之冕　蜀葵貓蝶圖軸

紙本，水墨。

"萬曆辛丑仲夏，汝南周之冕寫。"

蜀葵佳，貓劣。

丁雲鵬　佛像軸

紙本，設色。

萬曆丙寅篆書款。

左中有印："吳廷"、"用卿"。

二印有改動處。

是偽加款。

滬1—3091

☆顧符積　松下讀書圖軸

紙本，水墨。

己丑秋仲請政，松巢顧符積時年七十有六。

挖上款。

畫用筆甚精工。

滬1—1892

☆崔子忠　洗象圖軸

綾本。

庚辰，玉仲窗兄上款。

字軟，畫綫條重濁。

舊摹本。

滬1—1859

☆惲向　倣大癡山水軸

紙本，水墨。

本色。

真。

滬1—1865

☆惲向　錫山圖軸

紙本，水墨。

上自題"錫山脚下，一望山水林屋舟船橋梁……爭相位置圖。"

又長詩。

有虛齋印。

畫變體。字前半本色而工。

真。

滬1—2504

歸莊　竹圖軸☆

　紙本，水墨。

　真。

滬1—1207

☆詹景鳳　竹圖軸

　紙本，水墨。

　萬曆二十五年作。

　真。

滬1—0382

☆沈周　松下停琴圖軸

　紙本，設色。

　畫硬短松針。

　自題七絕詩。

　又辛酉十月顧雲龍題詩。上款

塗改爲"三橋"。鈐顧從化印。

　明人倣本，題真。

沈周　梧竹圖軸

　紙本，水墨。

　上詩下畫，無紀年。

有朱之赤"留耕堂印"。

舊假貨。

沈周　堤上閑步軸

　紙本，設色。

　正德改元九日甫年八十作，宜

晚先生上款。

　書畫均劣。

　僞。

滬1—0389

☆沈周　慈烏圖軸

　紙本，水墨。

　自題五絕詩"慈烏所棲地……"

　左下鈐"吳寬"、"原博"朱方。

　疑舊倣，松過於能；烏有似處。

　秦能書題，真。

滬1—0341

☆沈周　秋軒晤舊軸

　紙本，設色。

　迎首鈐"煮石亭"白長。

　甲辰十一月十九日，陳世則（雪

崖）上款。

　上有長題，字佳。

　下部畫敝，有補色。

　可認爲真。

滬1—0342

☆沈周　倣倪山水軸

絹本，水墨。精。

乙巳首夏十日訪文泉師，因詩
畫志別。

佳。本日所閱沈畫中毫無疑議
者。絹素亦白潔。

沈周　倣倪山水軸

紙本，水墨。

弘治己酉款。東禪信公房贈
匏庵。

吳寬題。

畫不佳。吳題必偽無疑。

摹本。

沈周　荷花軸

紙本，水墨。

璩仲玉、鄒之亮題。均明人，
真。

明人偽作。

滬1—0387

☆沈周　湖中落雁軸

紙本，設色。精。

上題詩，大字，味雪上款。

書畫均偽劣。

楊以爲精。抑以其有虛齋印而
重之耶？不可解！

一九八五年十月三十日
上海博物館

滬1—0339

☆沈周　傲倪山水軸

紙本，水墨。

字在上，是另紙本。

"舟泊城陰，爲紹宗圖而詩之。癸巳五月既望，沈周。"鈐"啓南"朱、"有竹方免俗無錢不厭貧"朱。壓紙縫迎首鈐"有竹居"。

左下朱之赤藏印，在後接紙上。

下半接補。

字不工而似，畫稍差。

滬1—0363

☆沈周　寺隱嶤峰圖軸

紙本，水墨。

正德改元作，雲谷上款。

真。

沈周　雪景山水軸

紙本，水墨。

無紀年。

明人謝時臣後學僞造。

沈周　菊石圖軸

紙本，水墨。

甲寅大浸寫菊遣興，終何以爲遣也。沈周。

僞。

文徵明　秋江圖軸

紙本，淡設色。

無紀年。題七絕。

明人僞。

滬1—0551

☆文徵明　霜柯竹石圖軸

紙本，水墨。

"辛卯閏六月朔。"下鈐名印。

前詩，爲玉池醫博作。

乾隆題，董誥、朱珪、紀昀等邊跋。

《支那名畫寶鑒》已印。

畫板無俊氣。

待研究。

文徵明　贈王履吉山水軸

紙本，設色。

履吉將赴南雍，過停雲館言別……丁亥五月十日，徵明。

細筆，松石弱。

是明人臨本。

文徵明　松陰話舊軸
紙本，淡設色。
正德己卯作。小楷。辛丑題。
畫似文嘉、文伯仁。
明人做本。

文徵明　雪景山水軸
紙本，水墨。
嘉靖乙巳臘月既望，徵明製。
文嘉題。
明人做。
文嘉字亦僞。

滬1—0579
☆文徵明　德孚贈別圖軸
紙本，水墨。
畫寒林。
　上題德孚爲其西塾師，往來
五十年，將歸，出舊作相示，因
次韻贈別云云，嘉靖乙卯。

滬1—0569
☆文徵明　玉蘭軸
紙本，設色。
辛亥八月訪補菴賞玉蘭作。

前七絕二首。
字較似，畫必僞。
僞。

文徵明　山堂訪幽軸
絹本。
無紀年。
學山樵。
僞。

文徵明　江陰夜遊圖軸
紙本，水墨。
　"庚寅十月之晦，江陰道中遇
雨，野泊有懷，徵明。"
粗筆。
仍是摹本。

文徵明　枯木竹石軸
紙本，水墨。
題五絕。無紀年。
做本。

文徵明　龍門春曉軸
紙本，設色。
嘉靖甲午三月九日，徵明。
做大癡。
馮超然邊跋。

明末人造。

文徵明　松泉水閣軸
　　紙本，水墨。
　　題七絕。小詩拙畫奉賀景山親
家五袠，徵明。
　　倣。

文徵明　郭西遊泛軸
　　絹本，設色。
　　春日與九逵郭西閒泛，賦此並
繫小圖，徵明。
　　有本之物。
　　舊臨。明末或清初。

文徵明　山水斗方軸
　　絹本，水墨。
　　畫松石流泉。
　　偽。明人倣或臨。

文徵明　雨中梧竹軸
　　紙本，水墨。
　　“八月廿六日小樓看雨戲寫梧
竹並詩，是歲庚辰。”
　　粗筆，字有黃意。
　　有“停雲”印，不佳。
　　仍是摹本。

文徵明　寒梟圖軸
　　紙本，水墨。
　　畫遠山。“寂寞寒梟帶淺灘……”
　　字、畫均劣。
　　偽。

文徵明　灞橋覓詩軸
　　絹本，淡設色。
　　自題七絕詩，無紀年。

文徵明　天平龍門圖軸
　　紙本，設色。
　　偶與九逵先生談天平龍門之
勝，爲寫小景……庚寅四月廿又
一日……
　　前詩七律一首。
　　清人摹本。

滬1—0967
☆文嘉　溪亭試茗圖軸
　　紙本，水墨。
　　癸丑歲作，文嘉。
　　款不佳。下半是文家山水，上
半山頭似另一人。
　　是萬曆以後人摹。

滬1—0969

☆文嘉　江山蕭寺圖軸

　紙本，水墨。精。

　"嘉靖己未臘月廿六日作江山
蕭寺圖並題，文嘉。"

　有"儀周鑑賞"白、乾隆諸璽。

　偽金粟箋上畫。

　佳。

滬1—0984

文嘉　溪橋攜琴圖軸☆

　紙本，設色。

　無紀年，自題五絕詩並款。

　劉云款劣。

　此件似真。

滬1—0985

文嘉　策蹇看泉圖軸☆

　紙本，設色。

　無紀年。

　舊倣本。

滬1—0978

☆文嘉　村徑稻香圖軸

　紙本，設色。

　萬曆庚辰，文嘉……

　畫平板。

滬1—1019

☆文伯仁　山村送客圖軸

　紙本，水墨。

　嘉靖甲辰仲春，爲屏巖寫，文
伯仁。

滬1—1024

☆文伯仁　倣王蒙山水軸

　紙本，設色。

　隆慶元年中秋日，爲憶檜作。

滬1—1034

文伯仁　秋巖飛瀑軸

　紙本，設色。

　隆慶己巳。

　偽。

文伯仁　溪山深秀橫披

　紙本，設色。

　嘉靖丙寅。

　偽。

曾鯨　畫倪元璐像軸

　絹本，設色。

　後加款。"曾鯨爲鴻寶先生寫
照。"

　清初畫，人像佳。

裁原款加僞款。

曾鯨　錢叔寶小像軸
　紙本，設色。
　白描衣紋。
　詩塘乙亥中秋沈際飛題，言爲
錢氏像。
　清初人畫，加僞曾氏印。

滬1—1929
☆倪元璐　山水軸
　灑金箋，水墨。精。
　上"元璐"二字，鈐二印。
　下高鳳翰楷書長題於本畫，雍
正乙卯。
　高氏邊跋。
　真。

滬1—1521
米萬鍾　雨過巖泉軸
　紙本，水墨。
　本款並題詩。
　畫代筆。

滬1—1166
孫克弘　海日初升軸☆
　紙本，設色。

戊申春日寫。
　真。

滬1—1156
☆孫克弘　臨顧定之墨竹軸
　紙本，水墨。紙有印花邊。
　萬曆丁丑秋九望前二日，臨顧
定之竹。

滬1—1273
李士達　松竹人物軸☆
　紙本，設色。
　萬曆乙卯秋寫。

滬1—1271
李士達　雪景山水軸☆
　紙本，設色。
　萬曆丁未元旦畫於石湖村舍。

滬1—1760
關思　巖壑清秋軸☆
　紙本，設色。
　萬曆壬寅秋日，西吳關九思。

滬1—1762
☆關思　倣梅道人山水軸
　紙本，水墨。

崇禎己巳夏日傚梅花和尚墨法，虛白道人思。

滬1—1552
王中立　雙貓菊石軸☆
　紙本，設色。
　天啓元年。
　貓染紅。貓面較佳。

滬1—1550
☆王中立　菊花軸
　紙本，水墨。
　丙辰秋，中立。
　葛應典、文震孟、韓汝玉題於本畫。
　佳。

滬1—1538
☆張瑞圖　松泉圖軸
　絹本，水墨。
　崇禎癸酉。
　真。

滬1—1696
☆張宏　摹錢穀山居清話圖軸
　紙本，設色。
　"甲申夏月寓虎丘僧舍，對摹磬室翁山居清話，爲雪居先生粲正。張宏。"
　真。

侯懋功　傚惠崇山水軸
　紙本，水墨。
　篆書款："萬曆庚辰初夏，夷門侯懋功寫"，在右下側。
　上李待問題，言是夷門傚惠崇山水云云。
　篆款劣，疑是舊畫添款。

滬1—0703
☆陳芹　蘭竹軸
　紙本，水墨。
　春汀上款。"壬申菊月吉日，里友人橫厓陳芹拜手書。"
　鈐"陳芹之印"、"青玉山房"。
　有"橫厓道人"白、"嬾真"白。

滬1—1432
☆朱之蕃　課子圖軸
　紙本，水墨。
　蘭嵎朱之蕃。
　楊云可疑。

滬1—1264
☆李紹箕　竹圖軸
　紙本，水墨。
　癸酉小春，八十四翁李紹箕。
　鈐"李氏□□"、"薇省蓮池"。
　自題倣梅道人。

滬1—2374
☆黃媛介　山水軸
　綾本，水墨。
　"丙申上巳寫於西泠，鴛水黃
媛介。"
　有董意。
　明末清初。

滬1—1913
☆葉有年　柳塘賞芝圖軸
　紙本，設色。
　乙亥長夏寫，葉有年。
　全無董意。

滬1—1756
☆盛茂穎　觀瀑圖軸
　絹本，設色。
　"乙丑春日寫似也玠詞兄，廣
陵散人盛茂穎。"
　詩塘陳眉公題。

畫似唐伯虎早年。

滬1—1571
曹羲　雪棧行旅軸☆
　紙本，設色。
　甲寅秋，長洲曹羲畫並題。

滬1—0702
☆汪肇　虎溪三笑圖軸
　絹本，設色。
　款：海雲。
　畫人物劣，桃塘甚佳。

滬1—1587
葉優之　騎獵圖軸
　絹本，設色。
　萬曆癸丑新夏寫於文仲書室，
優之。鈐"葉生"、"優之"。

滬1—1753
☆陳遵　野兔圖軸
　紙本，設色。
　萬曆甲寅七月既望寫，陳遵。

滬1—1548
☆魏之克　水仙軸
　紙本，水墨。

乙亥二月，魏克寫。鈐"魏
克"、"和叔"。
張孝思題。

滬1—1596
☆王心一　古木連山軸
紙本，水墨。
崇禎癸未，玕卿上款。

滬1—1219
☆袁階　松閣觀泉軸
絹本，設色。
萬曆丁巳春月，袁階寫。
與張宏氣質相近。

滬1—0951
陳鶴　牡丹軸☆
紙本，水墨。
嘉靖己未。
畫極俗。用沒骨法畫花及葉。
劣。

滬1—1545
☆薛素素　蘭花軸
紙本，水墨。
戊戌上元日，薛素素寫於叔清
兄之西齋。

米雲卿、汪元范、舒弘德跋，
叔清上款。
又邢侗小字題。

滬1—1592
☆魏居敬　山水軸
絹本，設色。
萬曆甲寅作。
文氏後學遺風。
佳。

滬1—2144
明佚名　論古圖軸☆
紙本，設色。
無款。
粗俗。

滬1—1572
張成龍　青天白鶴軸☆
絹本，設色。
無款。鈐"張成龍印"白、"白
雲"朱。
約明萬曆，謝時臣後學。

滬1—2174
☆明佚名　蘆汀鴛鴦圖軸
絹本，設色。

無款。
林良、汪肇後學。用筆豪放。
佳。

滬1—2132
☆明佚名　山樓思詩圖軸
絹本，設色。
學馬夏。
佳。

滬1—2164
☆明佚名　攜琴訪友軸
絹本，設色。
明人學馬夏者，中期。
疑填款。

滬1—2143
☆明佚名　松坡行旅圖軸
絹本，設色。
明學夏珪、馬遠者。松樹有朱
端意。
明弘治左右。

滬1—2157
☆明佚名　秋林策蹇圖軸
絹本，設色。
明人學周臣、唐寅者。
佳。

董其昌　秋山白雲軸
絹本，設色。
無紀年。
偽。

一九八五年十月三十一日
上海博物館

滬1—1065
☆錢穀　停舟閒眺軸
紙本，水墨。
"戊寅冬寫，錢穀。"
學梅道人，上半有似處，下半
不似。
可以爲真。

滬1—1062
☆錢穀　山居待客圖軸
紙本，設色。
"癸酉秋日寫於懸磬室中，崑
圃六先生正（後添），錢穀。"
淡絳畫文氏學王蒙一派。
佳於上幅。

滬1—1049
☆錢穀　竹堂看雪軸
紙本，設色。
辛丑十二月作，乙丑五月復加
點染，自愧目力衰眊云云。
下半細，上半粗筆加松及遠山。

款字劣，小字，與上加松樹遠
山頹老之筆全不類。
疑。

滬1—1141
☆居節　小齋聽雨圖軸
紙本，水墨。
辛亥十月廿九日，爲師禹作。
下鈐"居仲子"朱方。
細筆山水，學大癡，帶文。蠅
頭小楷，前五律一首。佳。

滬1—1142
居節　後赤壁圖並賦軸☆
紙本，設色。
嘉靖辛亥冬日。
學文。
疑。
字、畫均劣於上幅遠甚。

滬1—1673
☆卞文瑜　水閣聽泉軸
紙本，水墨。
壬辰夏日寫似孚令詞宗。
本色。
真。

滬1—1674

☆卞文瑜　倣巨然山水軸

　紙本，水墨。

　壬辰秋日倣巨然筆意。

　畫薄，可疑。有增色處。

滬1—1671

☆卞文瑜　梅花書屋軸

　紙本，設色。精。

　庚寅作。

滬1—1497

☆程嘉燧　唐人詩意圖軸

　紙本，水墨。

　崇禎十二年爲公虞世兄畫唐
人詩意，偈庵程嘉燧，時年七十
有五。

　細筆山水，小楷。

　佳。

滬1—1503

程嘉燧　寒山策蹇軸☆

　紙本，水墨。

　寒山策蹇。擬李營丘筆，松
圓老人程嘉燧。鈐“蘭陵文子攷
藏”朱長。

簡筆山水。款不對。下半後補。
僞。

滬1—1650

李流芳　古木竹石軸

　紙本，水墨。

　丁卯秋日畫。

　粗筆。

李流芳　喬松竹石軸

　紙本，水墨。

　丙寅冬日畫於壽光堂中，李
流芳。

　畫、款均不佳。

　疑。

吳彬　渡水羅漢軸

　紙本。

　粗筆山水。

　款在右下側，添。

　上有天啓丁卯啓明題，云是文
中筆。

　是萬曆間失名畫，加款。

滬1—1216

☆吳彬　含雨釀雲圖軸

　紙本，設色。

題七言二句，本款。

粗筆。

真。

滬1—1276

☆吳爾成　山水軸

紙本，水墨。

爲紫巘太公祖作。

丙寅夏董其昌題，盛讚之。

其山水則似董。疑董代筆人爲

之，而自讚之。

吳款似非僞造者。

顧正誼　山水軸

紙本，水墨。

"亭林顧正誼寫"。鈐"亭林"、

"殿中郎章"。

畫極拙。

劉云款疑。

滬1—1588

☆趙左　倣趙松雪高山流水軸

絹本，設色。

萬曆辛亥秋九月。

董題極姿媚，然趙本款是真。

畫山頭及下部石極似董而無筆。

佳。

滬1—1558

沈士充　秋窗雲嶺軸☆

生紙本，設色。

乙丑秋月寫。

簡筆。

真。

邵彌　松梅芳草軸

絹本。

僞。

滬1—1961

☆項聖謨　菊花軸

紙本，設色。

崇禎辛巳九秋，易庵項聖謨。

真而不佳。

滬1—1958

☆項聖謨　五松圖軸

紙本，水墨。精。

崇禎己巳秋夕，嘗夢九疑翁

中庭有廣壇古松……既而珂雪相

與盤桓……圖夢中之景，以持贈

焉。九月廿又三日識。

爲李珂雪作。

早年。

畫松甚佳。

滬1—1139

☆項元汴　松澗懸崖軸

　　紙本，水墨。

　　山水。下篆書"子京"。

　　左上有題，真。

　　畫亦不佳，然頗繁，疑是他人代爲之而自署款。

項德新　花卉軸

　　紙本，水墨。

　　新僞。

滬1—1458

☆項德新　絶壑秋林圖軸

　　紙本，水墨。

　　壬寅夏仲作絶壑秋林……項德新畫並題。鈐"項德新印"回白、"又新父"白。

　　迎首鈐"墨林叔子"白方，則其第三子也。

　　畫有似項聖謨處，頗能。

　　佳。

邵彌　林壑澄鮮圖軸

　　紙本，設色。

　　無波詞兄屬畫於半研齋並題，瓜疇邵彌。

上文枏、方夏、金俊明題本幅。

　　諸題似出一手，印亦一手刻。

畫無邵氏爽俊氣。

　　是摹本。

滬1—1715

☆邵彌　風林月上軸

　　絹本，水墨。精。

　　贈以寧，戊辰九月廿又二日。

　　細筆簡筆，極清俊。下筆輕而筆筆有物。

　　佳。

滬1—1721

☆邵彌　山窗悟語圖軸

　　絹本，水墨、淺絳。

　　聖鄰社長將歸陽羨，畫贈，崇禎戊寅款。

　　畫粗筆，有烘皴，另一格，然是真。

滬1—3437

顧昶　倣宋元山水屏

　　絹本，設色。八條。

　　暎崑上款，丙戌。

　　約順治間。

　　界畫。倣仇英、倣趙伯駒青緑

樓臺，甚佳。

滬1—1394
☆董其昌　北山荷鋤圖軸
　綾本，水墨。精。
　題詩，本款，無紀年。
　畫石多用側筆。
　佳。

☆董其昌　蒼山茂嶺軸
　紙本，水墨。
　"山下孤煙遠村，天邊獨樹高
原。玄宰。"
　字不佳，畫遠山亦有疑點，遠
樹墨點極劣。
　有可疑者。

滬1—1393
☆董其昌　水鄉山色軸
　絹本，設色。
　單款。右側錢象坤題，侵董款。
　松江派之作。
　非代筆，因款亦不佳也。

滬1—1357
☆董其昌　倣北苑山水軸
　紙本，水墨。

　己未嘉平月之十六日寫吾家北
苑筆，玄宰。
　粗筆。光紙，不發墨，無露筆
踪處。
　需研究。

董其昌　寶硯齋圖軸
　紙本，水墨。
　天啓二年壬戌，李伯襄贈二
研，因爲寫寶研圖。
　摹本。

董其昌　倣黃橫雲山圖軸
　紙本，設色。
　丁酉款。
　僞造。

董其昌　倣倪五湖春水軸
　紙本，水墨。
　題七絕"灘聲嘈嘈雜雨聲……"
玄宰倣雲林筆。
　僞。憶見一册，有此景，殆放
爲大幅以作僞。

董其昌　倣米元暉雲山圖軸
　紙本，設色。

有徐公印，吳湖帆邊跋。
偽。

董其昌　茅亭秋思軸
絹本，設色。
大筆頭山水。
偽劣。

滬1—1397
☆董其昌　疏林遙岑軸
金箋，水墨。
無紀年，題法北苑半壁云云。
佳。

滬1—1121
☆徐渭　菊石軸
紙本，水墨。
單款，題七絕一首。
字不佳，畫竹有似處，菊、石
均不佳。
摹本。

滬1—1120
☆徐渭　漁婦圖軸
紙本，水墨。
畫一婦人攜魚籃。自題四言偈。

滬1—0449
☆吳偉　蒲石圖軸
紙本，水墨。
自題“水邊一拳石”五絕，款
“小仙詩畫”。鈐“小仙”朱、“小
仙吳偉”朱。
春亭、醉仙、朱竹坡題本幅。
第二“小仙吳偉”印色重。陶
以為是另一小仙，後加一“小仙
吳偉”，以鑒實為吳偉。實是明成
弘間另一號小仙者。

滬1—0794
☆謝時臣　鼓琴賦別軸
紙本，水墨。
下水墨畫一人鼓琴。
胡文明將客嶺南，楊子季靜鼓
琴賦詩云云。丁亥四月作。
嘉靖六年。
文彭、文伯仁（鈐“德承”）、
文仲義（鈐“文道承”）、王穀
祥、陸芝、文嘉。
畫全無謝時臣氣。查年歲。是
舊畫，或是早年未成型時畫？

王寵　古柏軸
絹本，水墨。

左上有題。

畫是舊畫，王題。然王題字
不佳。

或是摹本？

滬1—1801

藍瑛　禹穴放舟圖軸☆

絹本，水墨。

庚辰放舟禹穴，贈毘陵槎長。

滬1—1809

☆藍瑛　倣一峯老人深山圖軸

絹本，水墨。

甲申，萬箓阿主者藍瑛。

佳。

滬1—1836

藍瑛　倣一峯山水軸

生紙本，設色。

"西湖外史瑛師一峯老人畫。"

一般。

藍瑛　倣李唐山水軸

紙本，設色。大軸。

丁丑春，爲昭如作。款：老農。

僞。

滬1—1802

藍瑛　疏林春暉圖軸☆

紙本，設色。

辛巳春正月畫於豹文堂。

真。

滬1—0415

☆史忠　山水軸

紙本，設色。散册之一，橫
對開。

真。

滬1—0331

☆姚綬　林下獨坐軸

紙本，設色。

山水。自題七絕"水邊林下淨
無塵"。

下有鼎形印及大印。

佳。

滬1—0330

☆姚綬　竹石軸

紙本，設色。

自題五絕，款"雲東逸史"。

畫綠竹，下石。補。

王紱　梧竹圖軸

紙本，水墨。

傷補，已不存原形，故不入。

滬1—2164

☆明佚名　攜琴訪友圖軸

紙本，設色。

無款。

吳湖帆稱之爲王孟端。

作明前期畫入目。

滬1—2131

☆明佚名　山居樂志圖軸

紙本，設色。

無款。

王紱畫派。

已敝甚。

作明前期畫入目。

董其昌　溪亭秋霽軸

絹本，水墨。

自題圖名。

眉公題云董家藏沈石田溪亭秋
霽爲第一云云。

應爲代筆。畫極薄，幾無重筆
處，應是有稿摹之。

劉云陳題亦不真。

陳題真。

董其昌　倣北苑溪山行旅軸

乙巳七月。

設色一路。

松江後學之作。

一九八五年十一月一日
上海博物館

滬1—2546
李因　芙蓉鴛鴦軸☆
　紙本，水墨。
　庚戌春日，海昌女史李因畫。
　五十五歲。
　疑款僞。畫佳。

滬1—2544
李因　花鳥屏☆
　綾本，水墨。四條。
　芙蓉鷺鷥。
　庚子秋日，海昌女史李因。
　四十五歲。
　真。

滬1—1530
☆袁尚統　古木群鳥軸
　紙本，水墨。
　癸未秋八月。
　七十四歲。
　真。

滬1—1531
☆袁尚統　枯木寒鴉軸

　紙本，水墨。
　辛丑七十二歲作。
　迎首鈐"夢得前生天福郎"
白長。
　金俊明題於本畫。

滬1—1528
☆袁尚統　荷淨納涼軸
　紙本，設色。
　山水。己卯冬日寫。
　真而佳。

滬1—1527
☆袁尚統　秋江鼓棹軸
　紙本，設色。
　乙亥臘月寫於竹深處。
　真。

滬1—2182
沈顥　做荊關切玉皴山水軸☆
　紙本，水墨。
　崇禎丙子，原定社兄上款。
　五十一歲。
　尖筆，樹瘦長，石皴方折，
本色。

滬1—2189
☆沈顥　斷橋臥柳軸
　絹本，設色。
　辛卯四月重遊虞山，爲晉公作。
　六十六歲。
　順治八年。

滬1—2194
沈顥　寒林讀書軸☆
　絹本，水墨。
　篆書題；行書款：朗道人。

滬1—1668
☆卞文瑜　山居春晏圖軸
　紙本，設色。大軸。
　戊子款。
　七十三歲。
　本色。

滬1—1672
☆卞文瑜　山寺秋光軸
　紙本，設色。
　壬辰暮春，爲玄一詞兄畫。
　七十七歲。

滬1—1664
☆卞文瑜　松巖觀泉軸

　紙本，設色。
　天啓癸亥小春寫□，卞文瑜。
　四十八歲。
　挖上款。

滬1—1554
☆王鏊　秋景山水軸
　紙本，設色。
　天啓丙寅三月望後一日，王鏊
　畫。鈐“王鏊私印”、“履若氏”
　均白。
　學文。

滬1—1553
☆王鏊　秋林遠眺軸
　紙本，設色。
　癸亥二月既望，太原王鏊畫。
　印與上幅同。
　字有王百穀意，與上軸微不同。

馬守真　蘭竹軸
　紙本，水墨。
　周天球題，僞。
　本款亦不佳。
　僞。

滬1—2056
凌必正　碧桃春鳥軸☆
　絹本，設色。
　丙申初夏，約菴凌必正畫於樂
是幽居。鈐"求蒙氏"印及名印。
　畫工筆，板。
　然是真。

滬1—1944
☆文俶　花蝶軸
　紙本，設色。
　"丁卯夏日，天水趙氏文俶寫。"
　三十三歲。
　"文俶之印"、"文端容氏"、
"蘭閨"三白文印，在左下。
　佳。

滬1—1396
☆董其昌　秋山圖軸
　絹本，設色。
　秋山高士圖。玄宰。
　又一題，書題雲林畫詩。虎臣
上款。
　陳眉公題，庚申九月。
　畫劣，無董氏特點。
　陳氏題似真，疑即陳氏偽者。

董其昌　山水軸
　紙本，設色。色泛銀光。
　自題"閉戶種松多歲月"二句。
　又題一段。
　畫有黃意、董意。
　舊倣本。

錢穀　山隱幽居圖卷
　紙本，設色。
　隆慶改元。
　學文、沈。倣本，款、畫均劣。
　明人偽。

錢穀　關山積雪卷
　紙本，設色。
　隆慶庚午。
　清初人偽，劣。

錢穀　赤壁夜遊卷
　紙本，設色。
　"癸酉冬日寫，錢穀"，在畫
前，齊右側切去，拼一窄條，款
字有壓在拼條上者。
　印後鈐。
　畫有似錢氏者，優於上二幅，
然恐亦是明人偽爲者。

滬1—1730
張彦　山水卷☆
　　紙本，設色。
　　崇禎己卯修禊前一日寫於寶月
軒，古繆張彦。鈐"張彦之印"
白、"伯美氏"朱。
　　粗筆，氣格卑下。與袁尚統等
有相類處。

滬1—1729
☆張彦　幽閣聽泉卷
　　絹本，設色。
　　天啓辛酉嘉平月。

滬1—1456
☆袁文可　江陰君山雪霽圖卷
　　灑金箋，水墨、設色。
　　壬寅季冬十日，見吾陳子邀飲
君山……袁文可。
　　前孫竑禾引首。後孫氏行楷書
《君山歌》。
　　同事者吳思浦、沙石洲、花左
室、王雙江、邵繼崖等。
　　畫細筆，學文。
　　畫雅而微板。

滬1—1274
☆李士達　竹林七賢圖卷
　　絹本，重設色。
　　"萬曆丙辰秋日寫，李士達。"
在卷末。
　　陳元素楷書顏延年《五君詠》，
天啓癸亥。
　　李氏佳作。

滬1—1132
☆宋旭　籟山別業卷
　　絹本，設色。
　　乙酉暮春三日爲北隅兄作圖，
宋旭。
　　後自題《籟山樵隱圖補題》，
款：萬曆庚寅，時年六十有五。
　　陳時化、屠隆題。北隅姓沈。
　　本色畫。

滬1—1759
☆劉原起　蘭竹石卷
　　紙本，水墨。
　　"庚午秋日戲筆，劉原起。"
　　徐樹玉、文枏、金俊明、鄭敷
教等題。
　　畫無根之蘭。
　　真。

滬1—1967

☆項聖謨　看梅圖卷

紙本，水墨。

辛卯春二月，道開法師有忍飢看梅花詩相示，因爲作圖云云，並和長詩。

右下鈐"項聖謨詩畫"、"胥山樵項伯子"二白方印。

滬1—2055

周祚新　竹圖卷☆

紙本，水墨。

"甲申中秋前一日坐於秋水堂戲作，周祚新。"

畫俗而粗。

真。

滬1—0704

☆陳芹　江上漁舟卷

紙本，水墨。

款"戊辰冬日在邀留閣上寫，橫厓。"鈐"陳氏子埜"、"延秀堂印"。

前行書五律詩，無款，鈐"陳芹之印"、"橫厓山人"二朱方印。

前鈐"含光室"朱長。

後紙自書《漁父詞》三章。

畫簡筆，秀雅。

陶云疑清人作。

滬1—1900

張翀　雜畫卷

紙本，設色。

崇禎甲申款。

後笪重光題，言張氏人物學杜菫，而寫生學沈周云云。

著色没骨花，似袁江。

滬1—0940

元介　雙松卷

紙本，水墨。

畫雙松山水。庚寅春日，爲梅軒寫上尊人松石翁伯仲壽，吳下元介寫。

學梅道人帶文。

後王穀祥、文彭、陸芝、項錫、王有翼、文嘉、魯治等跋。在一整絹上，加烏絲欄。

疑是摹本，非作僞。

朱之蕃、文嘉　合璧卷

紙本，設色。

款：朱元介。下鈐"蘭嵎"、

"樂閒"二印。疑。

後萬曆癸酉文嘉詩。二者併爲一卷。疑。

滬1—1595

蘇宣、張復　蘭石卷☆

紙本，水墨。

蘇蘭花，張補坡石。萬曆壬子作，天啓辛酉張補。篆書款。

滬1—2564

諸昇　竹圖卷☆

絹本，水墨。

"壬戌長至寫於墨縱堂，諸昇。"

康熙二十一年，六十五歲。

滬1—0512

朱杙　桃源圖卷☆

紙本，設色。

朱昌頤引首。

後自題款：武原七十五翁西洲朱杙畫並跋。

朱朴、錢薇、朱學顏、嵩陽山人徐定夫、秦川沈奎、寅谷嚴熙、徐鵾（即明嘉靖二十六年進士）、彭宗孟、朱泰禎題。

畫似不善畫人所作。

楊名時　蘭亭遺跡卷

紙本，設色。

後有王文治臨《蘭亭》，爲秦恩復題。

前秦氏書引首。

清人畫，填款。

王書真。

魏之璜　千巖萬壑圖卷

紙本，設色。

甲辰款。

清人僞。

滬1—1883

☆姜貞吉　山水卷

紙本，設色。光紙。

自題引首"太古小年"古篆。

畫款："明萬曆丙辰夏仲爲無爲老先生寫，華亭姜貞吉。"

又自隸書題，款："華亭松道人姜貞吉敬修父識。"

陳繼儒、董其昌題。

畫學王蒙。

邢慈靜　觀音渡海圖卷

紙本，設色。

清前期畫，加偽款。

偽王鴻緒印。

滬1—2044

楊補等　明吳中墨妙卷

紙本，設色。

吳見思引首。

楊補法雲林、袁尚統、凌必正、袁雪、欽揖、沈驤、邵彌、王峻、施玄、錢伶、劉屺、宋之麟、史漢、朱陵，均明末吳中名士畫。

後丁景鴻題。

滬1—2402

☆程正揆　江山臥遊卷

紙本，水墨。

第一百八十七卷。

甲辰款。

六十一歲。

後自題。

真。

紙墨潔淨，優於故宮諸本。

滬1—0542

☆陳沂　龍江曉餞圖卷

灑金箋，設色。

前自書引首。

畫江天，草草，樹劣。

無款。末下鈐“石亭居士”白，小。

後另紙正德乙亥王儒書，言李宗銘南歸，陳魯南書“龍江曉餞”扁，扁後復圖以盡其意云云。

張文宿、陳沂、唐侃、王永富、鄭天鵬、金士賢、丁瓚、林公黼、吳瑞題。

滬1—1320

陸西星　蔬菜圖卷☆

紙本，設色。

萬曆乙未春日，方壺外史陸西星長庚甫寫並題。

前自書引首“淡中滋味”。

滬1—0676

☆曹鏌　板屋圖卷

灑金箋，水墨。

鈐“良金”、“癸丑進士”。（曹璞字良金）

右下“東南之美”朱方，左下“朱之赤”，均朱氏印。王鏊題

詩，匏庵上款。

　韓文、劉春、謝業、劉瑞題，均匏庵上款。

滬1—0304
☆朱衝秋　七賢詠梅卷
　紙本，水墨。

鈐“大明太祖孫襄陵王”。

附一羅振玉手書條，考襄陵王之時代。

明襄陵王所畫。生於永樂，卒於成化。

明前期。畫風似倣宋人白描號稱李公麟《九歌》一路。

一九八五年十一月二日
上海博物館

滬1—0961
盧鎮　十八羅漢像卷☆
　紙本，設色。
　畫末鈐有"研溪居士"朱。
　戊寅四月楊文驄題，言不必問
其姓名……
　癸未吳徵跋，言爲盧鎮研溪
作，師王謂……奉化人。
　山水粗，有謝時臣意，約萬曆
時作。
　畫平平。
　以冷名頭入賬。

滬1—1218
☆陳良璧　羅漢像卷
　黑紙本，泥金白描。
　"龍飛萬曆戊子重做烏斯藏
紫金阿羅漢。髮僧海崟薰沐拜
畫。"鈐"陳氏良璧"朱、"楚興
□□"白。
　後石濤長跋，戊辰七月款，鈐
"善果月之子天童文心之孫原濟
之章"白方大印。
　白描衣紋，頭、面塗泥金，用

墨開臉。
　佳。

滬1—0694
☆陸深　靜虛亭記卷
　灑金箋。
　正德十二年丁丑書。
　四十一歲。
　字法《聖教序》。
　佳。

明佚名　臨趙孟頫孔門弟子圖卷
　絹本，水墨。
　畫七十二弟子。各繫以讚，章
草，頗佳。
　末書大德辛丑良月趙孟頫款。
　畫是宋人舊稿。是明初人所爲。

冷謙　蓬萊仙弈卷
　絹本。
　末款：范陽冷啓敬畫。
　張三豐題，張鳳翼題。
　均僞。蘇州片。

張渥　七賢過關卷
　紙本，水墨。
　有至正僞款。

明尤求、李士達後學之作。

滬1—2124
明佚名　搜山圖卷
　　紙本，設色。
　　無款。
　　明中期之作。
　　畫平平。視故宮本遠遜。

明佚名　松虎圖卷
　　紙本，設色。
　　無款。
　　偽文徵明、吳寬題。

滬1—2117
明佚名　朱西洲畫像卷☆
　　紙本，設色。
　　原前半割去。一老人立樹下。
無款。
　　後"諸名公贈詩"，有朱朴等，
爲抄件。
　　後錢薇嘉靖題。真。

明佚名　山水卷
　　絹本。
　　學盛懋。有人偽加盛懋款。
　　畫是明前期。

呂玄　折枝花卷☆
　　紙本，水墨。
　　雪道人寫於阿練若。鈐"呂
玄"白。

滬1—4776
☆清佚名　元宵燈市圖卷
　　紙本，白描。
　　無款。
　　清人畫稿。人物、屋宇繁密，
屋宇南北風格兼有。
　　是集倣者，非蘇州片。

明佚名　臨張渥九歌圖卷
　　紙本，水墨。
　　明末臨本。平平。

☆明佚名　漁父圖卷
　　紙本，淺絳。
　　畫在郭畀、徐端本諸人之間，
是成、弘間高手畫。
　　佳。

滬1—1713
☆鈕貞等　四家山水合卷
　　紙本，設色、水墨。四開冊頁
合裱卷。

鈕貞（庚申蘭月）、吳韶（庚申新秋）、周東瞻（壬戌小春）、李炳（無紀年）。

沈周　吳中名勝册
紙本，設色、水墨。
橫塘、天池、文殊寺、法華寺、天平山、靈巖山、七寶泉、永福寺、長洲苑，共九開，缺一開。
後有題，弘治戊申三月畫，正德改元秋七月題，云爲十紙。
摹本。

☆陳繼儒　水邊林下册
紙本，設色、水墨。六開，直幅。
畫六幅，有著色者，疑他人代；墨梅自畫。題"眉道人畫於水邊林下"。
自對題泥金箋上。

文徵明　山水册
紙本，水墨。直幅。
王穉登隸書"筆端三昧"，僞。
自對題。又董題。均僞。

仇英　畫册

絹本，設色。方幅。
僞。清代。内一開摹《荷塘按樂》。

滬1—0979
☆文嘉　山水册
絹本，設色。六開。
單款。
真而不佳。
内二開劣，餘又似真。

☆董其昌　山水册
金箋。
六畫，六書。
内三開甚佳，餘不佳，或金箋不宜重墨也。
劉云疑。
真。

董其昌等　書畫集册☆
紙本。
内八大尺牘一開，是摹本。
董其昌書畫均僞。
文書亦僞。
又金陵派後學數幅，皆題爲明人。
張弼一開論詩，前半殘。疑是

另一名弼者，其書自然，文辭無誤，然非東海。茅云僞。

滬1—1375
☆董其昌　山水册
　金箋，水墨。八開，直幅。
　甲戌；乙亥款。
　有張大千丁卯題。
　倣本。清初人或稍早者倣。

董其昌　山水册
　絹本，設色。
　泥金自對題。
　前自題"閒窗逸筆"。
　畫是趙左之流，上題字亦不真，對題亦不真。然是同時僞物。

滬1—1669
☆卞文瑜　山水册
　紙本，水墨。八開，直幅。
　"戊子冬日，卞文瑜畫。"自題倣巨然、倪迁等。
　七十三歲。
　真而佳。

滬1—1982
☆楊文驄等　書畫集册

金箋，水墨。六開，直幅。
楊文驄一書、一蘭。
邢昉題詩，蘊高畫松。
朱灝一開，一書、一畫。
張安苞書，李黄中畫。
楊彝書，己卯秋日趙泂畫（董氏代筆之一）。
顧夢麟詩、畫。
爲許元愷之母壽。

滬1—1082
周天球　蘭花册☆
　紙本，水墨。八開，推篷。
　萬曆戊子。
　七十五歲。

沈周　山水册
　絹本，水墨。橫長，推篷。
　紙本自對題。
　畫無款印，書有款。
　舊倣。

滬1—1000
☆王穀祥　花卉册
　紙本，設色。十二開。
　畫均無款，鈐"酉室"橢圓朱文印。

每畫有文道承題，鈐有“梅灣”一印。文號仲義。

“戊申春日，穀祥戲筆並題。”在末頁另紙。

四十八歲。

真而佳。

滬1—1719

邵彌　梅花册☆

　紙本，水墨。十二開，直幅。

　“丁丑秋日作，邵彌。”在末幅。餘鈐“江左僧彌”、“長水龕”、“僧彌”等印。

　文從簡對題。

　紙不一律，然印同。

滬1—1635

☆李流芳　山水册

　紙本，水墨、設色。十開，直幅。

　甲子冬日。

　五十歲。

　乙亥中秋李永昌題。

　真。

滬1—1446

陳繼儒　梅花册☆

紙本，水墨。八開。

畫白紙，無款、無印。

金箋自對題。

畫鬆，或是其子所爲？

對題真。

滬1—1955

☆文從昌　山水册

　紙本，設色。十二開，推篷。

　末幅款“文從昌寫”。餘有印。

　學文，平平。

　以少見入目。

滬1—1384

☆董其昌　山水册

　金箋，水墨、設色。直幅。

　無紀年。婁江舟中偶觀董北苑、黃子久、倪雲林真跡，因拈筆寫此八幀。玄宰。

　字稍有倪元璐、黃道周氣。

　畫佳，多生辣之筆。

☆明佚名　山水方幅

　絹本。小幅。

　無款。

　行旅圖。吳湖帆題“摹馬和之”。

是明初人。

☆明佚名　樓閣圖方幅
絹本。
界畫。似石鋭。

☆明佚名　海棠山鳥方幅
絹本。
明人。

滬1—1866
惲向、王翬　毘陵勝景書畫册☆
紙本，設色。
王畫，惲向楷書題。
王畫末題：惲向有本郡山水
册，年久畫失，只存詩，甲子三
月，南田出文索其補圖云云。
惲書真，王畫是摹本。
資。

滬1—0801
☆謝時臣　雜畫册
紙本，水墨。十開，方幅。
山水、花卉、人物、梅、竹。
間有自對題。
嘉靖廿三載十月，客舍病瘧
後作。

五十八歲。
佳。

滬1—1134
宋旭　天下名山圖册☆
絹本，設色。十二開。
宋珏、倪元璐、鄭鄤、葛徵
奇、楊文驄等題。

明佚名　獵騎圖團幅
絹本，設色。
不佳。

明佚名　花鳥幅
絹本，設色。
不佳。

滬1—1972
☆項聖謨　山水花卉册
紙本，設色。六開。
有風雨歸帆、山陰雪霽等名
目，又有花鳥。

釋溥光　羅漢像册
絹本，水墨。
明萬曆間物。

滬1—1966
☆項聖謨　山水册
　紙本，設色。十二開，直幅。精。
　畫一人在喬松下。戊子、己丑
間作。己丑正月甲子，胥樵寫以
自況。
　五十二、五十三歲間。
　佳。

滬1—2193
☆沈顥　摹古册
　紙本，水墨、設色。十開，
方幅。
　枕瓢廬摹古，石天沈顥。

滬1—0736
☆陳淳　花卉册
　絹本，設色、水墨。十二開。

灑金箋自對題。無紀年。
佳。

滬1—1532
☆袁尚統　蘇臺十二景册
　紙本，設色。
　癸未款。
　有沈顥等對題。
　佳。

滬1—0918
☆王問　滄洲圖並詩册
　紙本，水墨。六開。
　只一畫，後題五古詩。

丁雲鵬　蘭花册
　只末一開佳，餘偽品。

一九八五年十一月四日
上海博物館

滬1—1471

☆夏言等　明賢墨跡册

直幅，畫四開。

夏言書跋陶雲湖榴竹圖百子圖卷

嘉靖丁未十月廿四日，桂翁書於無逸殿之直廬。

是自留稿。

程嘉燧山水圖

紙本，設色。

甲戌八月。

李流芳對題，丁巳。

程嘉燧山水圖

絹本，水墨。

丁巳春。

婁堅對題。

□澧橫塘渡圖

紙本，水墨。

婁堅對題。

朱稺徵山水圖

絹本。

無款，鈐"朱稺徵印"朱、"三松泉石"白。

嚴衍對題。

畫有李在意。

程嘉燧書詩

一開。

侯峒曾書詩

一開。

瞿中溶彙集成册。

内朱三松（製竹名家）罕見，匠氣。

滬1—2380

☆劉度　山水册

絹本，設色。八開。

"己卯十一月畫於海陽客舍。"

款在末幅。餘幅鈐"劉度"朱、"叔憲"白二印。

佳。

滬1—1222

陳粲　蘭花册☆

紙本，水墨。十二開。

"萬曆乙卯夏，雪菴陳粲，時年七十有四。"

餘有印無題。

劉疑款不真，後填。有殘佚，補款。

款印與餘幅多不同，字亦拙；畫是真。

佳。頗有似文徵明處。

滬1—1904

☆陳廉　山水册

　生紙本，設色。十開。

　"壬戌菊月，郊原小景。陳廉。"鈐"陳廉印"白方、"字無矯"、"明卿"。

　鈐"別字湛六"白方。

　碎筆。

　趙左弟子。畫有似趙左處。

滬1—1153

☆羅文瑞　蘭花册

　紙本，水墨。九開，推篷。

　前畫蘭數幅，後自題詩。

　"萬曆元年仲秋，阿癡道人羅文瑞書於寄傲軒。"

　鈐"百符"、"伯符氏"、"羅氏文瑞"。

明佚名　山水册

　紙本，設色。

　清人高簡後學。

　鈐"廷美"朱印，偽爲劉珏。

滬1—2062

☆胡玉崑　山水册

　紙本，設色。八開，直幅。

　鈐"胡玉崑印"白、"元潤"朱、"胡玉崑"白。

　程邃、查士標、黃雲、張惣（甲寅長至）、龔賢、柳堉、鄧漢儀、曹爾堪（丙辰爲栗園題）對題。

滬1—1566

宋懋晉　杜甫詩意册☆

　紙本，設色。十二開。

　無款。鈐"宋懋晉印"、"明之"。

　真而劣。本體。

滬1—1570

姚允在　山水册☆

　紙本，水墨、設色。六開。

　"辛巳伏日寫，姚允在。"鈐"簡""叔"。

　似金陵。題爲明人。

滬1—1703

唐志契等　畫合册☆

　花綾本，水墨。八開。

　唐志契山水；唐志尹花鳥（乙亥），又花鳥；潘玹山水；

王式（長洲，"無倪氏"）四開，
甲戌。

滬1—2079
徐鳳彩　山水人物冊☆
　絹本，設色。六開。
　明末人。

滬1—0792
☆沈仕　山川一覽冊
　絹本，設色。二十一開，直幅。
　自對題，無年款。
　末嘉靖三十三年盧大經題。前
程鑒書《山川一覽圖引》。
　字近陳白陽。畫粗筆。不佳。

滬1—2087
☆陳楫　虎丘十二景冊
　紙本，設色。
　本款。下鈐"山萊子"、"煙霞
嬾人"、"濟之"、"圖南之後"白。

明佚名　雜畫冊
　紙本。推篷。
　鈐"廷美"偽印。
　明末清初人，與前山水冊同偽。

滬1—0739
☆陳淳等　明八家畫集冊
　紙本，設色。十二開，推篷。
　陳淳辛夷、芙蓉、栀子圖三幅
　　無款。鈐"道復"、"陳生之
印"二小印。
　　隸書題，無款。鈐"吳下阿
年"印。疑是彭年題。
　朱耷鳥樹圖
　　乄，鈐"八大山人"白方。
　　早期。字瘦長。初稱八大時
作（五十八歲？）。
　朱耷花卉圖
　　屏山方丈上款。
　　稍早，字已近晚期，圓潤。
　謝時臣竹石圖
　　文嘉題。
　馬守真蘭花圖
　　真。
　周天球蘭花圖
　　真。
　陳繼儒梅花圖
　周蕃螃蟹圖
　　真。
　王醴草蟲
　　真。

滬1—1856
☆惲向　山水冊
　紙本，水墨。六開。
　無本款，鈐"本初印"白。
　後龔賢題。

滬1—1945
☆文俶　花卉冊
　紙本，設色。十二開，直幅。
　戊辰秋日，天水趙氏文俶。

滬1—3001
☆文點　山水冊
　紙本，水墨。八開，直幅。
　戊辰。
　本色。

滬1—1135
☆宋旭　浙江二十景冊
　紙本，設色。二十開。
　真。內大龍湫一開頗佳。

滬1—2093
☆明佚名　山堂客話方幅
　絹本，設色。粗墨絹。
　無款。
　倣馬夏。

元末明初。

滬1—2099
明佚名　風雨泛舟團幅☆
　絹本，設色。
　無款。
　清初，金陵。

滬1—2104
明佚名　惜花圖團幅☆
　絹本，設色。
　無款。
　清初或明後期。

滬1—2102
☆明佚名　高閣遊賞團幅
　絹本，白描。
　無款。
　畫一人，仕女環擁於臺上。

明佚名　雪山圖方幅
　絹本。
　無款。
　李在後學。
　謝云甚晚。不入目。

滬1—2100
☆明佚名　風雨歸舟方幅
絹本，水墨。
無款。
倪端之類。
明弘治？

滬1—2096
☆明佚名　松溪喚渡方幅
絹本，水墨。
無款。
明中期。

滬1—2094
☆明佚名　山遊圖方幅
絹本，設色。
無款。
明中前期。

滬1—2097
☆明佚名　白頭圖方幅
絹本，設色。
無款。
記已印入元人冊中？

滬1—1761
關思　蘭花冊☆

紙本，水墨。十二開，橫幅。
崇禎元年款。
一般。

滬1—1907
☆黃珮　蘭竹石冊
紙本，水墨。十開，推篷。
"壬戌春，黃珮。"鈐"黃珮私印"、"一字聲玉"白。
又款：女癡珮。
王鐸題。

滬1—1970
☆項聖謨　山水冊
紙本。直幅，四開水墨、四開設色。精。
戊戌款。
末二開彩色極佳。內一松亦精。

滬1—1163
☆孫克弘　花卉冊
紙本，設色。十二開。
己亥款。
粗筆。

滬1—1295
☆周之冕　花卉冊

絹本，設色。十二開。

無紀年。

甚佳。

首、末開照彩色。

滬1—0509

王光宇等　冒雙橋金闕承恩圖冒
履之雙橋圖冊

推篷冊，二冊。

嘉靖時。前一失名人畫《金闕
承恩圖》；後王光宇諸人畫《雙橋
圖》並諸家題。

王景霱畫《雙橋圖》二幅。"雪
竹"、"王光宇"，均其人，名王
光宇。

景僙一幅。鈐"毛芹之印"、
"四明毛芹之印"。學吳偉。

雲江二幅。"刁銳。"

李著山水四幅。款：墨湖。鈐
"李潛夫印"。學小仙。

李藂玉書。

呂本蘆雁圖。款：思石。鈐
"呂本"白長。

潘守忠山水。號"小橋"，畫在
吳偉、張路之間。

舜舉山水。鈐"醒翁"白。即
馬稷。

嘉靖癸丑胡膏題，又一人題稱
其爲大光禄。

小邨汪浩山水。"汪德弘。"

馬允升。

雲江陸經二幅。

小漁。鈐"陸氏期佐"、"金門
畫史"、"小子漁"。

無款山水。鈐"子修"、"湖上
埜人"。

文室山水扇面。金箋。乙丑九
月似雙橋詞丈。徵明之弟。

蕭□□山水扇面。金箋。己酉
冬，雙橋上款。

末康熙壬寅冒起蒙題，言末二
扇其父所書畫，並存之云云。

其前有康熙十四年冒世卜題。

又冒廣生題，言其人字履之，
自稱二十世孫。

畫入目。

滬1—1192

王穉登　自書詩冊☆

紙本，烏絲欄。九開。

奉大司馬東沙相公，辛未款。

王寵　小楷書白蓮社圖冊

紙本。直幅。

無本款，鈐"王寵"、"履
吉"……"韡韡齋"。
　華氏劍光閣印。
　明人舊倣，有似處。

滬1—1191
☆王穉登　自書詩册
　紙本，烏絲欄。
　隆慶戊辰下第南旋詩，贈董
（隴西）正誼。
　董正誼題，云以贈叔玉。
　翁方綱題，言爲三十四歲作。

真。早年。

文徵明　四體千文册
　紙本。
　明倣。

滬1—1122
☆徐渭　雨中醉草册
　黃紙本，淡墨。
　款：天池居士書。
　字鬆散，波發有似處。
　待研究。

一九八五年十一月五日
上海博物館

滬1—1416

☆董其昌　楷書汪虹山墓志銘冊

綾本。十二開。

孫克弘隸書引首。

萬曆壬午八月二日殁，生於嘉靖丁亥八月二日。

陳繼儒、張㻞、毛懷題。陸心源跋。

中年書。

平平。

滬1—1352

☆董其昌　楷書冊

印藏經背書，烏絲欄。直幅，小冊。精。

《清淨》庚申九月七日、《内景》、《度人》、《樂志》戊午三月、《陰符》、《西昇》。

滬1—1378

☆董其昌　臨古帖冊

高麗鏡面箋，烏絲欄。八開。

"八十一翁，乙亥嘉平之朔。"

前題"聊訪之"（倣大令），

"倣"誤"訪"。

有五璽。

滬1—1379

☆董其昌　楷書自書誥冊

高麗鏡面箋，方格。十六開。

"崇禎九年歲在丙子三月望日，臣董其昌書。"

王圖、來宗道、羅喻義、許士柔四人。

滬1—1444

陳繼儒　行書自書詩冊☆

紙本。八開，直幅。

八十二歲書。

康熙裱。

滬1—1755

馮玄鑑　行書琵琶行冊☆

灑金箋。十四開，直幅。

丙辰春仲書於雙溪草堂。

萬曆庚子舉人。

字有似唐處。

滬1—0540

陳沂　楷書遊匡廬記冊☆

紙本，烏絲欄。七開。

嘉靖己丑，石亭陳沂書。鈐
"陳氏魯南"白、"抱虛館印"。

滬1—1465
薛益　楷書重建來青樓記册☆
紙本，方格。
萬曆四十六年戊午書。鈐"薛
明益"。
學文。

滬1—1415
☆董其昌　楷書其曾祖父母父母
誥册
紙本，方格。十七開。
無本款。
父董漢儒、曾祖董華。
晚年。

滬1—0409
☆吳寬　楷書朱夏墓表册
絹本，方格。十一開。
成化二十一年四月二十七日終。
是歲乙巳夏六月書。鈐"吳寬"
朱、"原博"朱、"太史氏"朱。
末行後一行下部挖去一條。
此件字形似而有枯窘之態。
疑是摹本。

吳寬　楷書皇陵碑御製文集册
紙本。
鈐"少州子"朱圓、"嘉靖戊戌
進士"二印。疑即其人。
字有學吳處。
明人抄件。

婁堅　詩册
紙本。
捶油紙，拓書。

滬1—1510
☆婁堅　行書杜詩十首册
灑金箋。十開。
"此後共録十首，婁堅爲性之
兄。"
字不佳，然是真。

文徵明等　明賢精楷册
紙本。
文徵明書林酒仙傳。右下挖補
入"衡山"一印。嘉靖九年。
陸師道朋黨論。
祝允明臨薦季直表。正德四年。
王寵雜詩。
全偽。

文徵明　行書千字文册
　款：嘉靖乙卯八十六歲。
　明人僞。

滬1—1441
陳繼儒　臨蘭亭册 ☆
　泥金箋。三開，直幅。
　辛未七月四日。
　真。

滬1—1910
程衍洙、魏光緒　南華詁序册 ☆
　紙本，碧格。十一開。
　是刻書序之原底。程書效印刷
體，崇禎甲戌。魏爲自序。

滬1—1922
薛岡等　明人詩册 ☆
　紙本。十三開。
　薛岡、朱灝、李喬、劉漢儒、
葉胤祖、錢養民、周曰赤、涂世
琳、繳山正映、趙平、謝璜、凌
質、胡世濟。
　和范景文者。

滬1—1539
☆張瑞圖　小楷書住菴膚偈册

金箋。十開，小册。
崇禎甲戌題賜于外孫康侯，則
其書時尚在前也。

滬1—2422
傅山　書詩册 ☆
　紙本。七開。
　雜抄。紙大小不齊。無款。

滬1—1569
范汝河　行書後赤壁賦册 ☆
　紙本。十六開。
　天啓甲子，米萬鍾跋。
　大字。文氏後學。

滬1—1457
殷之輅、陳繼儒　梅花圖册
　紙本，水墨。八開。
　殷墨梅水仙。殷之輅。鈐"子
木"朱、"殷之輅印"白。
　陳對題。
　畫鬆而粗，有與眉公似處而劣
下之。

陳繼儒　行書詩册
　紙本。
　自題八十一歲作。

新紙，字浮。

偽。

滬1—0853

☆王寵　行書山居雜作詩冊

紙本，烏絲欄。十四開。

《奉同東橋丈夜宴賞菊之作》等。

嘉靖丁亥四月廿二日雨中書山居雜作，奉寄純齋先生求教。

周順昌　行書錦帆涇賦稿冊

紙本。

隆慶四年董宜陽跋，璩之璞跋。

字是清人。

滬1—1771

☆黃道周　弘光元年六月討賊檄草冊

粗絹本。

中楷，有圈改處。

又上皇太后書，小楷。

均精。

繆昌期　會試朱卷冊

謄錄本。

滬1—0698

☆陸深　手書書畫目冊

紙本。十四開，蓑衣裱。

手書六月廿五日至九月廿六日收書畫目。

滬1—0422

☆李東陽　自書詩冊

印花箋。十五開。精。

每箋一首，七絕，款：西涯。

滬1—1220

陸應陽　行書詩冊☆

紙本。

八十三翁陸應陽。鈐"古塘居士"。

祝允明　行書怡晚堂記冊☆

灑金碧箋。蓑衣裱。

正德四年己巳冬十月既望。

大字。學蔡、米。

滬1—0497

祝允明　行書樂泉記冊

絹本。八開。

嘉靖五年四月。

缺本款。學趙。

佳。

滬1—0919

王問　詩箋

紙本。一開。

字學黃。

滬1—0481

☆祝允明　行草書雜詩六首册

紙本。十一開。

寫子建數章。款：枝山祝氏。

王寵書頗似之。與本體不類。

滬1—1533

☆張瑞圖　行書畫馬歌册

灑金箋。三十開，對開册改

推篷。

天啓元年，芥子瑞圖。

大字。

滬1—2615

陳名夏等　書詩册☆

綾本。八開。

施翁上款。

滬1—1873

阮大鋮等　明人詠朗炤堂雙蒂蓮

詩翰册☆

紙本。十一開。

阮大鋮、茅元儀、顧夢游、楊

啓鳳、許儀、蔣允儀、陳盟、葉

榗、王光魯。

均和范景文詠雙蒂蓮者，與前

見册同。

拍照阮大鋮。

文徵明　行書自書詩軸

白紙本。

中字，十行。

壬子寫元日早朝詩等。

臨本。

文徵明　行書山靜日長軸

高麗箋，烏絲欄。

嘉靖丙申春三月。

有乾嘉印及御書房印。

臨本。

☆文徵明　行書七言詩軸

紙本。

我家舊宅常貧賤，但願年年見

新燕。壬子八十三歲書。

大字，學黃。
倣本。

文徵明　行書七言詩軸
扇開青雉兩相宜……
舊倣。

滬1—0459
☆祝允明　行書秋軒賦軸
紙本。
成化二十二年，爲沈周書。
二十六歲或二十七歲。

滬1—0505
祝允明　行書蘇長公和陶歸去來
辭軸☆
紙本。
無紀年。
舊物。字似而多敗筆。
劉云是，陶云必僞。
是明人倣本。疑。

☆祝允明　行書詩軸
紙本。
宮車昔宴駕……讀嘉靖改元詔
書邸報作。

滬1—499
☆祝允明　行書七律詩軸
絹本。
丞相祠堂曲水涯……謁張文獻
公祠，爲千復書。

吳寬　楷書山靜日長軸
紙本。
弘治丁巳。
僞。

滬1—0408
☆吳寬　楷書五律詩軸
灑金箋。
石城明月夜，同聽景陽鐘……
成化壬寅，爲華亭孫延之書。
時孫出守沔陽，以此贈行。
鈐“延州來季子苗裔”朱方、
“延陵”、“原博”。

滬1—1129
☆徐渭　書七律詩軸
紙本，淺墨。
大字。
印不佳，字鬆懈。

陳淳　行草書五言軸

紙本。

偽。

滬1—0325

☆姚綬　書六言詩軸

紙本。精。

成化戊子元月文娛子書。有小

跋二行。自跋中有挖字多處。

大字有章草意，小字只一二字

似姚，餘有似祝處。

字是明前期，但不似姚。

滬1—0864

☆王寵　行書張華勵志詩軸

紙本，烏絲欄。精。

滬1—1524

米萬鍾　書五律詩軸☆

綾本。

滬1—1519

☆米萬鍾　行書七律詩軸

灑金箋。

癸亥元日婁署中書。

滬1—1333

邢侗　臨閣帖軸

紙本。

滬1—1331

☆邢侗　書岑參七言詩軸

綾本。

滬1—1149

☆莫是龍　書七律詩軸

紙本。

謝家池館盡滄波……

佳。

滬1—2035

陳洪綬　行書七絕詩軸☆

紙本。

無本款，鈐二印。

滬1—1983

☆楊文驄　行書五絕詩軸

紙本。

無紀年。

滬1—1512

婁堅　行書七律詩軸☆

紙本。

大字，法蘇。

一九八五年十一月六日
上海博物館

滬1—1912
☆楊廷麟　行書詩軸
紙本。
新曆詩，聖任上款。
挖"聖任先生"四字上款。
崇禎四年進士。

滬1—1567
☆杜大綬、陳元素、周埏　行書
詩軸
紙本。
書五律各一首。各單款、鈐印。
鈐"周氏原博"。

滬1—1321
馮大受　行書七絕詩軸☆
紙本。
松江人，萬曆七年舉人，言爲
王世貞、莫如忠所賞識。

滬1—2271
祁豸佳　行書五絕詩軸☆
紙本。
無紀年。

祁豸佳　行書軸☆
紙本。
雁飛難辨空中字，櫓過惟聞暗
裏聲。雪瓢子。

滬1—1206
詹景鳳　草書唐詩屏☆
紙本。四條，每條雙拼。
五月鼓聲催曉箭……萬曆己亥
閏四月……

滬1—1781
☆黄道周　行書六言詩軸
灑金黄紙本。
單款。鈐"闕下完人"朱方。
已罣珊瑚鐵網……

滬1—1086
周天球　行書王粲登樓賦軸☆
絹本，烏絲欄。
單款。
本體，平平。

滬1—2413
☆王光承　草書七言二句詩軸
紙本。
天上風光猶五色……

滬1—1463
韓道亨　行書五律詩軸☆
　紙本。
　單款。
　平平。

滬1—1462
☆韓道亨　行書山静日長軸
　紙本，烏絲欄。
　萬曆辛丑作於東禪精舍。
　有似王寵、祝枝山處。
　佳。

滬1—1087
周天球　行書五律詩軸☆
　紙本。
　本款。

滬1—0627
☆文徵明　行書五律詩軸
　紙本。
　單款。
　時有脱字補入，尚佳。
　暫入目。

文徵明　行書軸
　紙本。巨軸。

　單款。
　大字。
　冒廣生印。
　舊倣。

滬1—0626
文徵明　七言詩軸☆
　絹本。巨軸。
　單款。
　大字。
　疑。

滬1—0629
文徵明　行書賈至早朝詩軸☆
　紙本。
　單款。
　大字。
　舊倣。

滬1—0559
☆文徵明　行書壽中丞虞山先生
詩軸
　絹本，烏絲欄。巨軸。
　辛丑九月。王明善代索。
　七十二歲。
　真而潦草。

文徵明　行書萬歲山詩軸
紙本。
單款。

滬1—1525
米萬鍾　行書五律詩軸☆
紙本。巨軸。
單款。

滬1—3946
陶南望　行書七律詩軸☆
紙本。
秉老上款。

滬1—3945
陶南望　行草書七言詩軸☆
紙本。
乾隆戊辰。

滬1—0942
朱拱樞　送東明范公赴廣右大參
任詩軸☆
紙本。
嘉靖丁未，匡南拱樞。鈐"小
假山人"、"大江之西"。

葉鳳毛　行書韓翃詩軸☆

紙本。
單款。

滬1—4180
☆蔣仁　行書元人詩軸
紙本。
丙午嘉平……吉羅居士仁。
佳。

滬1—0699
☆陸深　行書七律詩軸
絹本。精。
單款。

滬1—0789
陳淳　書岑參詩軸
紙本。
單款，書岑嘉州《和賈詩》。
殊潦草。

張瑞圖　行書詩軸☆
大長條。
真。

滬1—2363
宋曹　行書大閱詩軸☆
紙本。

奉和□□年道翁。挖上款。

滬1—3884
鄭燮　錄懷素自叙文軸☆
　紙本。巨軸。
　乾隆乙酉作。
　七十三歲。
　故作怪狀，習氣甚深。

滬1—3352
倪長犀　行書軸☆
　紙本。
　鈐"庚戌進士"。
　清人。康熙九年進士。

滬1—3678
李鱓　行書蓮花詩軸☆
　皮紙本。
　乾隆五年。
　五十五歲。

滬1—2786
☆朱耷　節書送李愿歸盤谷序軸
　紙本。
　ㄨㄟ大。

滬1—2784
☆朱耷　行書題畫詩軸
　紙本。精。
　い字。

滬1—1934
☆倪元璐　行書五律詩軸
　絹本。
　已作不棲鴉……
　佳。
　右下稍殘，故不得入精。

滬1—1879
余煌　行書七絕詩軸☆
　綾本。
　單款。

滬1—1265
張鳳翼　行書七絕詩軸☆
　紙本。
　救荒奇策在明良……
　真。平平，粗率。

滬1—1436
范允臨　行書七絕詩軸☆
　紙本。
　單款。

滬1—1783
黃道周　行書五律軸☆
　綾本。

滬1—1931
☆倪元璐　行書七古詩軸
　綾本，烏絲欄。
　單款。
　字與習見者有異，疑是稍早者。

滬1—2505
歸莊　行書五律詩軸☆
　紙本。
　淨徹上款。

滬1—1875
☆李待問　行書七言二句軸
　紙本。
　寒流瀉出松梢月……壬午夏
仲，書於可梅亭之西軒。
　佳。

滬1—1453
☆邢慈靜　臨帖軸
　綾本。
　二行，單款。

邢侗代筆。
　佳。

滬1—1455
☆吳栻　行書春夜詩軸
　紙本。
　子疇上款。
　一般。

滬1—1568
杜大綬　行書七絕詩軸☆
　紙本。
　單款。
　不如上幅三人合書者。

滬1—2356
☆丁元公　行書題棲真觀並頭荷
詩軸
　款“元公”。鈐“原躬”朱、
“丁元公印”。

滬1—0927
文彭　行書七律詩軸☆
　紙本。
　單款。雞鳴紫陌曉光寒……

錢穀　行書詩軸

紙本。

單款。

是清人書、清人印。

滬1—1763

☆關思　行書李白詩軸

紙本。

用懷素筆書太白詩……

☆喬一琦　行書七言二句軸

紙本。

單款。

華亭書家。

王時敏　倣倪黃卷

紙本，水墨。

劉墉題。

款不對，畫是高手。有似石谷學王鑑處。

王時敏　晴嵐暖翠圖卷

紙本，設色。

戊申七十七歲作。

青綠山水。已印入《南畫大成》長卷二。

畫設色極佳，似王鑑代，然無筆，山石、樹幹均不露筆觸，亦

無生筆。

款不佳，是臨本。其原本畫風全是王鑑，應是王鑑代筆，此又臨本也。

滬1—2900

☆王翬　松山書屋圖軸

絹本，設色。

辛巳畫於金陵署齋。

前鈐"年已七十矣"朱方、"澂懷館印"白方。

真，一般。

滬1—2894

☆王翬　倣江貫道溪山深秀卷

紙本，水墨。

"溪山深秀。戊寅春三月望倣江貫道筆意，恭呈儼翁老先生清鑑。虞山王翬。"

上款當是王鴻緒。

"意"字以後二行，包括款是另一人寫，前二行石谷寫。畫真。怪！

滬1—2901

王翬　松峰積雪卷☆

紙本，水墨。矮卷。

"檇李營丘筆，烏目山人王翬。

畫上有宋犖印。

朱彝尊引首隸書，真。

畫似是屢增畫成者。有早年筆。似是早年畫，晚年再加點染以贈人者。

王翬　蘇齋圖卷

紙本，設色。

戊子款。

後沈德潛、王鳴盛、錢大昕等題。跋低於畫一寸。

字似真而畫劣。疑弟子畫、自署款。

畫末有挖去一條，應是原款。疑代筆或弟子作。

王翬　松亭遠眺卷

泥金箋，水墨。

癸未，爲馭老作。

疑。

滬1—2899

☆王翬　寒林雅趣圖卷

紙本，水墨。

庚辰倣曹雲西寒林雅趣。

前引首朱彝尊隸書，真。

畫前鈐宋致二印，真。

畫是五十左右風氣，但款是庚辰六十九歲，均真。

滬1—3245

☆王原祁　倣黃子久山水卷

紙本，水墨。

庚午初秋爲松一道兄倣黃子久筆，王原祁。

四十九歲。

後另紙又長題，爲松一趙兄作。

鈐"麓臺書畫"白方。

右下鈐"貞字松一"白，即上款。

則其人名趙貞。

末有庚午初冬趙貞自題。

真。

滬1—3039

☆惲壽平　探梅圖卷

絹本，設色。

己巳仲春，爲健夫作。

五十七歲，次年死。

後另紙自題。

龐塏、博爾都題。

畫劣，然遠山有似處。字雖

滯，然有生筆，是真。晚年書畫均劣。

楊晉　秋山行旅圖卷
紙本，設色。
偶劣。

滬1—3153
☆石濤　平山折柳圖卷
粗紙本，設色。
隸書款。偶老年先生燕遊，諸同人以詩爲貽，爲之圖博笑……
羅煌、宗之瑾、卓爾堪、徐源、蘇同許、王堅、颎亭兄莊、孫銓題，爲乙酉蒿亭遊燕亭而作。
款“先生”二字挖改。
真而不佳。

滬1—2490
☆釋髡殘　師大癡清江一曲圖意卷
紙本，淺絳。
甲辰春，徐泰來以清江一曲圖見示云云。
五十三歲。
佳。

滬1—3125
☆石濤　雙松靈芝圖卷
紙本，設色。
先畫芝，題徐青藤《緹芝賦》，楷書。
後松，行書老杜《雙松歌》。
末隸書詩。丁丑十一月，清湘大滌山人。
五十八歲。
陶云芝疑。

滬1—3103
☆石濤　菊梅卷
紙本，水墨。二段。
前段菊，畫於甲寅，敬亭下。
第二段梅二株，二題：一細筆楷書，一粗筆。乙丑二月宿天定山古林寺寫。
有唐雲印。
前段菊畫於三十四歲，然畫似老年筆，不佳。字方折，劣，可疑。
後幅真而佳。

滬1—3156
☆石濤　長干圖卷
紙本，設色。

題苦瓜詩。
一般面貌，然無石濤怪氣。

滬1—2281
蕭雲從　澗谷幽深圖卷 ☆
　紙本，設色。
　己酉歲。
　七十四歲。
　劉疑其款過於工整。
　真。

滬1—2278
☆蕭雲從　蘭竹梅圖卷
　紙本，水墨。
　乙巳十月作。鈐“前丙申生”
白方。
　七十歲。
　張大千故物。
　真。

滬1—2284
蕭雲從　江山勝覽圖卷 ☆
　紙本，設色。
　題做一峯江山勝覽圖。
　前缺。
　真。

一九八五年十一月七日
上海博物館

滬1—2581

☆龔賢　山水卷

紙本，水墨。

前本款二字，後題六言一段，

十二行。

滬1—2576

龔賢　書畫合璧卷☆

皮紙本，水墨。紙起毛。

畫無款、印。

畫乾筆皴成，畫筆觸不佳，板

而無韻。疑。

後戊辰（七十一歲）答費此度

書，與畫無涉，配入。真。

滬1—2531

☆查士標　渡口漁艇圖卷

紙本，水墨。

書老上款，書畫均同。

鈐汪氏古香樓印。

畫粗筆。

酬應之作，不足重也。

滬1—2511

☆查士標　枯木竹石卷

紙本，水墨。

丙午畫並書舊作七絕。

五十二歲。

佳，秀雅。

滬1—2674

☆梅清　巖溪別意圖卷

綾本，水墨。

留巖溪宿橫川閣十二日，臨別

作。庚午三月送春前一日，東澗

世兄上款。

六十八歲。

粗筆。

真。霉點。

滬1—2673

☆梅清、梅庚等　山水卷

紙本，設色。對開冊改卷。

梅清書"蘭言"二字；畫蘭

石；寄文翁老先生詩，己巳九月，

七律詩。以上均無款、有印。

梅清畫松。贈文翁。

梅庚山水。寫進敬翁老先生。

張文蔚題，稱宗晚生，則文翁

姓張。

梅蔚山水。文翁上款。沈銓生
對題。

梅翀山水。寫於天延閣。沈善
貞題，己巳。

陶窳畫鴨。款"巴陵陶窳"。在
沈善貞題同紙上。潘自甦題。

內梅翀孤本，畫亦是梅、戴
一派。

梅庚　蘭石卷

紙本，水墨。

畫題橅趙子固群仙圖，呈竹垞
夫子大人。

僞。畫新。

後朱彝尊行書詠水仙調寄金縷
曲，真。

以僞畫配真朱書。

滬1—3761

☆金農　十香圖卷

紙本，水墨。長卷。

全不似金筆，是他人爲之。

末題：庚午畫於廣陵。款頗
似。鈐"金吉金印"白方，不佳。

畫時是生紙，款書時是熟紙，
起白空。

此件畫絕非親筆，款字似而可

疑，又似補寫。

滬1—3631

高鳳翰　牡丹圖卷☆

紙本，設色。

戊午新正三日。

五十六歲。

畫太滿。

滬1—4312

☆錢杜　舊雨軒圖卷

絹本，設色。

道光辛丑作，湘山上款。

七十九歲。

姚元之、陳介祺、龔自珍題於
本身。

龔題無印，自注"行篋已發，
無印泥可鈐"。

滬1—3213

☆吳宏　蒼松圖卷

紙本，水墨。

卯君上款。卯君姓張。

佳。

滬1—3835

☆馬荃　花卉卷

絹本，設色。

康熙甲午作。自題傲宋人。

"字曰江香"、"綠窗學畫"、
"荃印"等小印甚精。

畫工而板，字工楷。

真。

滬1—4123

☆方薰　入蜀省覲圖卷

紙本，設色。

畫二段，爲朱仲嘉作：一棧
道，一三峽。

各家題。後方又長歌。

滬1—4119

方薰　傲錢玉潭四時花卉卷☆

灑金箋，設色。

嘉慶丙辰。

四十一歲。

畫極稚，款亦軟媚。

滬1—4343

翟繼昌　花卉卷☆

紙本，設色。

嘉慶甲子。

三十五歲。

後另紙又題。

滬1—4347

翟繼昌　花卉卷☆

灑金箋，設色。

畫無款，鈐"琴峰翰墨"。

後紙長題。

滬1—3470

☆蔣廷錫　晚香圖卷

絹本，水墨。

首"漱玉"圓朱印。

"丙申八月，酉君。"鈐"妙與
道俱"朱圓、"青桐軒書畫記"朱。

四十八歲。

後自長題。

張廷玉、陳邦彥、趙熊詔、
□炳（樛香居士）、薄海、王琛、
張照和詩。

題跋騎縫皆鈐"青桐"印，則
蔣氏得意之筆自藏者也。

真。

滬1—3471

☆蔣廷錫　五清圖卷

絹本，設色。

辛丑八月傲元人寫意，"青桐居
士蔣廷錫"。

五十三歲。

有"寶笈重編"、五璽。
《佚目》物。
真。

滬1—3960
☆蔣溥　魚藻圖卷
絹本，設色。
畫工細。"己卯上元日寫魚藻
圖，三月補題詩十一首。溥。"
五十二歲。
前鈐"體静主人""集虛齋鑑賞
印"二大印。

滬1—4209
☆奚岡　花卉卷
紙本，設色。
嘉慶丙辰，爲蛾子姻長畫。
五十一歲。
設色花，每段自題。
佳。

滬1—3949
☆邊壽民　雜畫卷
紙本，設色、水墨。册改卷。
八段。雍正庚戌。
佳。

滬1—2831
☆王武　竹石叢菊圖卷
紙本，水墨。
爲遜公師作，庚子。
正詣辛丑（二題）、方夏、韓
沐、文柟（遜時禪兄上款）、金
俊明、沈白題。

滬1—2262
☆王鐸　菊蘭花卷
生紙本，水墨。
六十歲，爲叔甘作。
順治八年。

滬1—4378
☆改琦　人物卷
紙本，設色。雲母箋。
四段。

滬1—2387
☆查繼佐　山水卷
綾本，設色。
"高躅得空觀。伊璜佐。"
畫觀海市蜃樓。後自題，戊申
八月。
六十八歲。
後查昇書《醉翁亭記》,亦綾本。

滬1—4166
☆潘恭壽、王文治　書畫合卷
綾本，水墨。
潘臨董山雨欲來圖，乾隆辛
亥，達池世講上款。
王臨書。

滬1—4056
☆翟大坤　山水卷
紙本，水墨。
辛丑，臨曝書亭舊藏倪迂作，
背臨之。

滬1—4188
黃易　功德頂訪碑圖卷
紙本，水墨。
嘉慶五年畫。
洪亮吉、錢樾、潘卓臣等題。
潘號"六松居士"。
劉疑偽。

滬1—3862
方士庶　山水卷
紙本，水墨。
乾隆十四年畫於錫福堂。
五十八歲。
前紙首有貞觀題，言遂庵以此

紙索書，時貞觀將歸，不及細書，
來年必爲寫。勿性急與他人塗，
負貞觀並負此紙也，云云。
畫後方自書，言南堂老人（即
貞觀）以疾卒於家，遂庵以余從
老人學詩，乞爲足之，云云。

滬1--3469
蔣廷錫　梅花卷☆
絹本，設色。
甲午八月，酉君識。
四十六歲。
有"青桐軒書畫記"印。
真而劣。

滬1—3464
☆馬元馭等　蘭花卷
絹本，設色。
馬元馭。臨静古堂同心蘭一
枝，栖霞子馬元馭。
栖霞以墨傳神，余稍設色。
楊晉。
徐蘭素蘭（雙勾）、俞□墨蘭，
在同一絹上。
卞永式畫蘭。

滬1—3725
張宗蒼　負骸圖卷 ☆
　紙本，水墨。
　王澍引首，言松石兄負骸圖……
無本款。
　張鵬翀題，言爲黃子松石畫。
爲負其父骸歸之圖也。松石爲小
松之父。

滬1—4310
☆錢杜　冷泉秋話圖卷
　紙本，水墨。
　前孚恩引首五字。
　嵐樵上款。道光丙申八月。
　七十四歲。其人姓曹。
　趙之謙跋，爲潘祖蔭題。
　細筆。畫佳。

滬1—4314
☆錢杜等　茭隱三圖卷
　錢杜一幅。灑金箋，設色。季
和三兄上款。姓程。
　程庭鷺一幅。紙同。稱吾宗季
和，道光十四年。
　沈焯一幅。紙同。乙巳款，畫
於禮惲室。

錢杜　梅花卷
　紙本，水墨。二十四開，册
改卷。
　辛丑七月、八月。
　字、畫均僞。

滬1—3859
☆方士庶　松陰待客圖卷
　紙本，設色。
　竹樓居士上款，自題倣山樵，
乾隆丙寅。
　五十五歲。
　程崟、悟岡林、崔瑤、金農、
沈廷芳、董邦達、陳撰、鄭燮。
　佳。

滬1—3864
方士庶　臨趙氏一門三馬圖卷 ☆
　紙本，設色。
　趙子昂，延祐五年。
　趙雍，至正十九年。
　趙麟，至正庚子。
　俱臨原款，下鈐方氏各印。

滬1—4063
☆方婉儀　竹圖卷
　紙本，水墨。袖卷。

無款。末鈐"白蓮女史"橢圓。

乾隆壬子，曹貞秀題。

庚戌九月吳照題：練塘屬題，並請兩峰先生教。則練塘爲兩峰之子也。

劉淑、吳嵩梁、巴慰祖（練塘二哥世講上款）、余集等題。

滬1—3994

王宸　臨瀟湘圖卷☆

紙本，設色。

乾隆辛亥作，雪筠上款。

七十二歲作。時圖在畢秋帆處。

滬1—3080

☆高簡　浮巒暖翠圖卷

絹本，淡絳。

"己巳冬抄擬古於靜者居。"

五十六歲。

佳。

滬1—3094

☆王巘　林屋山居圖卷

絹本，設色。

界畫園林。

己巳初夏南疑屬畫林屋山居圖，松陵王巘。

王士禎（代筆）、胡會恩、周金然、朱彝尊、吳雯、博爾都、謝重輝、宋犖、查慎行、陸菜等題。

其人號茜邨。

滬1—2803

呂煥成　西溪別業圖卷

絹本，設色。

界畫。

"己巳秋日寫於西湖之花木深，舜江呂煥成。"

六十歲。

細筆。有樓臺。

佳。

一九八五年十一月八日
上海博物館

滬1—4760
莫爾森　西湖圖卷☆
　　紙本，設色。
　　末鈐"瑯琊莫爾森印"白、"海外游人"白。
　　前孫岳頒題（抄），後又有失名人《記》，是地圖性質。各有尺寸距離，有用之物。可知康熙時杭州西湖面貌。

黃易　明湖秋水圖卷
　　灑金箋，設色。
　　癸丑集都門，雪懷南歸，畫以贈行。
　　偽。有本之物。

滬1—3338
☆王蓍、王槩　雙鹿夾轂圖卷
　　紙本，設色。
　　王蓍引首書此五字。
　　前幅王蓍人物，雙鹿夾一車，白描，衣紋暈色。無款，有二印。綫極俗拙，如匠人畫；人面亦晚。偽劣。

後王槩山水，亦畫雙鹿夾轂。丁丑畫爲人祝壽者。是真。紙質與前幅亦不同。
　　後項源題。新安人，字芝昉，號小天籟閣。

滬1—2658
☆羅牧　清江山色圖卷
　　紙本，水墨。
　　雲菴牧行者。鈐"羅牧之印"白、"飯牛"白。
　　本色，平平。

滬1—3993
☆王宸　三吾勝異圖卷
　　紙本，水墨。
　　乾隆五十五年，七十一歲作。款"永州守王宸"。
　　乾筆皴。
　　何紹基長題，字佳。

滬1—4565
任薰、陸恢　窓齋集古圖卷☆
　　絹本，設色。兩卷。
　　任薰畫窓齋集古圖卷
　　案陳銅器。
　　前吳大澂籤，言任熊畫。

後銅器全形拓。拓片甚精。

陸恢畫窓齋集古圖卷

王懿榮題。

滬1—4524

☆虛谷　花果卷

紙本，設色。

畫水仙、桃、菊、瓜等。

前"雲行水流"圓朱文大方

印。少見，鄧派印。

滬1—3436

☆顧仲清、徐令　羅浮仙蝶圖卷

紙本，設色。精。

前畫四蝶，款：松墅顧仲清詩

畫書。

二幅徐令畫蝶，款：碧甸耕者

徐令偶圖。

朱竹垞庚辰二月七十二歲書

《詠羅浮仙蝶》二首，題於徐

畫上。

魏少野、魏坤、查慎行題。

顧畫似老蓮。

滬1—3435

☆顧升　金陵畫格圖卷

絹本，設色。

款：顧升。鈐"顧升之印"、

"升山"。

畫學唐早年，有似金陵處。

工。

滬1—4161

☆項佩魚　慧照寺圖卷

紙本，設色。

"乾隆丁未，同人慧照寺看黃

葉，小溪項佩魚補圖。"

後屬鶚、二馬等題，均題揚州

天寧寺者，爲配入。

前汪近人引首，亦配。

滬1—2703

項奎　松竹水仙卷☆

紙本，水墨。

單款，一井字。

滬1—2811

吳緗　草蟲卷

黃紙本，水墨。

"茂苑吳緗水仙寫。"

女，歸高陽許氏。

畫劣。

滬1—2818
☆張一鵠　贈王阮亭山水卷
絹本，水墨。
"壬寅夏滇歸，畫呈阮亭王老年祖台並題詩正。年弟張一鵠。"鈐"有鴻"。
王士禎自題，壬寅長至前二日。
葉方藹、吳莣跋。
青浦人。
極似董其昌。佳。

滬1—3333
☆裘稼　四季花卉卷
紙本，設色。
"壬寅秋八月，七十六叟墨農裘稼寫。"鈐"既庭"。
有乾隆璽。

滬1—3424
孫浪　江山泛舟卷☆
綾本，水墨。
"癸酉春日寫，孫浪。"
粗筆山水，劣。
清初劣手。

滬1—2376
賈淞　摹黃子久江山勝覽卷☆

紙本，淺絳。
"壬申長夏，澧浦賈淞摹。"鈐"賈淞之印"、"字右眉"。
後沈宗敬跋，云王石谷從季氏摹出，賈右眉又對摹之云云。又謂莫謂吾郡無人，則其人爲華亭人也。

滬1—2562
☆沈治　長林豐草圖卷
紙本，水墨。
戊午款。
"約菴沈治，時年六十有一。"鈐"臣治"、"榮期氏"。
畫學項聖謨，頗似而更板。

滬1—2458
☆汪濬　倣王紱溪山圖卷
紙本，水墨。
壬辰春，避地雷溪空中閣，偶得王孟端溪山圖……鈐"湛若"、"秋潤"。
隔水癸巳蕭雲從題。
後程邃題，稱同里社弟……則其人新安人也。
姚佺、莊同生題。
畫中間一段有王紱意。

滬1—3915
杭世駿　梅花卷
　紙本，水墨。
　"丙戌長夏，同人集玲瓏山館
中，冬心老友索余作梅詩，並教
余作畫。興到寫此，並繫以詩。
菫浦杭世駿。"
　此題爲三十一年。冬心乾隆廿
八年逝。

滬1—3977
☆徐堅　摹墨井湖山秋曉圖卷
　紙本，水墨。
　畫右下鈐"徐堅臨古"。
　畢沅題於畫末，隔水梁同書題。
　張燕昌飛白觀款，錢十蘭觀
款，英廉題款，陳淮詩。
　又徐堅自題二段，乾隆丙戌，
鄧尉山中學人徐堅。
　沈德潛、彭啓豐、程晉芳題。

滬1—3931
☆沈源　冰嬉圖卷
　紙本，水墨。
　界畫。
　"乾隆十一年四月，臣沈源奉
敕恭畫。"

引首乾隆題《冰嬉賦》。紙首
鈐"端本堂"朱文大記。後加烏
絲欄，字均刮過重寫，下字與上
字重。
　梁詩正、汪由敦等題。

滬1—4720
陸恢　浯溪澹巖前後圖卷☆
　紙本，設色。
　爲吳大澂畫。
　真而不佳。

滬1—4727
陸恢　嶽麓山紀遊圖卷☆
　紙本，設色。
　嶽麓山總圖、長沙勝景圖……
共七幅。
　光緒十八年壬辰重九，吳大
澂題。
　佳於上卷。

滬1—4485
黃鞠等　范湖草堂圖卷☆
　紙本，水墨。
　三十六人，爲吳大澂畫。
　無特色。

明佚名　山水卷
　紙本，設色。
　粗筆，加偽王蒙題及款。
　明後期。

滬1—2235
☆王時敏　秋巒雙瀑軸
　紙本，設色。
　康熙辛亥八十歲作，爲省翁學士畫。
　王石谷代筆。山石皴法是石谷中年，樹幹瘦長。

滬1—2224
☆王時敏　倣子久山水軸
　紙本，水墨。
　甲辰子月倣大癡筆意。
　七十三歲。
　親筆。紙敝。

滬1—2212
☆王時敏　倣大癡山水軸
　紙本，水墨。
　壬午春禊爲宗衍詞宗倣大癡筆意，王時敏。
　崇禎十五年，五十一歲。
　親筆。似《陡壑密林》一派。

佳。紙敝。

滬1—2207
☆王時敏　倣倪春林山影軸
　紙本，水墨。精。
　“癸酉初夏，錫山舟次，擬雲林春林山影圖，時敏。”
　崇禎六年，四十二歲。
　董題於本幅。

滬1—2214
☆王時敏　窗閒弄筆軸
　紙本，水墨。
　己丑暮春歸村，雨窗閒倣大癡筆意。
　王文治邊跋，偽。
　疑。

王時敏　壽文安山水軸
　紙本，設色。
　壬子清和望前一日，應庭儀表姪孫之囑，爲文安年親翁六袤壽。
　八十一歲。
　劉云款爲王異公書，畫亦他人代筆。

王時敏　臨水柴門軸

紙本，水墨。

甲辰九秋倣黃子久筆意，並題二句。

七十三歲。

款不對。上半頗似，下半樹石不似。

倣本。

滬1—2230

☆王時敏　曲徑溪橋軸

紙本，水墨。

丙午冬日倣子久筆，王時敏。

七十五歲。

畫中已有王鑑面貌。

倣。

滬1—2229

☆王時敏　贈乃昭山水軸

紙本，水墨。

"丙午秋日，石谷索贈乃昭道兄，聊博一笑，王時敏。"

七十五歲。上款王乃昭。

王鑑題。

真。

滬1—2232

☆王時敏　倣梅華道人山水軸

紙本，水墨。精。

"丁未仲春倣梅華道人筆，王時敏，時年七十有六。"

七十六歲。

又一題，言文信年翁見而收之云云。

滬1—2327

☆王鑑　雲壑松陰圖軸

紙本，設色。精。

"庚戌初夏倣叔明雲壑松陰圖，王鑑。"

松稍亂。

滬1—2885

☆王翬　倣江貫道山水軸

紙本，水墨。

壬申初秋。

真。本色。

滬1—4602

☆任頤　蕉陰貓戲圖軸

紙本，設色。精。

光緒壬午冬十月。

四十三歲。

滬1—4642
☆任頤　還讀圖軸
紙本，設色。
丁丑，賀瑗題。

滬1—4592
☆任頤　馮耕山像軸
紙本，設色。精。
"光緒丁丑九月望日，伯年任
頤寫。"
三十八歲。

滬1—4588
☆任頤　人物橫幅
絹本。
二段。上乙亥（三十六歲）；
下同治癸酉（三十四歲）琵琶
行圖。
真。早年。

滬1—4638
任頤　探梅圖軸
紙本，設色。

任頤　紫薇鴛鴦軸
紙本，設色。
光緒丁亥。

代筆。
陶云倪墨畊。

滬1—4498
☆任熊　洛神圖軸
絹本，設色。
書題學祝京兆，軟字。
真，而畫俗。

滬1—4492
任熊　蕉陰睡貓軸
紙本，設色。
丙辰九月。
三十七歲。
淡墨、淡色。
真。

滬1—4487
☆任熊　雙清圖軸
紙本，水墨。
梅竹。研湖上款，辛亥四月。
三十二歲。
佳。

滬1—4488
☆任熊　臨調琴啜茗圖軸
紙本，設色。

韻琴上款，壬子。
三十三歲。
畫板俗。

滬1—4729
任預　八駿圖軸☆
　紙本，設色。
　丁亥作。
　三十五歲。
　真而佳。

滬1—4560
☆蒲華　天竺水仙軸
　紙本，設色。
　無紀年。

滬1—4545
☆趙之謙　夾竹桃軸
　紙本，設色。
　同治己巳三月，趙之謙繪呈。
絨庭上款。
　真。

趙之謙　古柏凌雲軸
　紙本，設色。
　款：撝叔。
　曾印入《上博藏畫》。

劉云畫款滯。
　偽本。柏亦粗而無力。

滬1—4549
趙之謙　花卉屏
　紙本，設色。四條。
　梅竹、向日葵、牡丹、紅果。
倣雲上款。壬申秋日。
　四十四歲。

滬1—4733
倪田　補吳昌碩六十小像軸☆
　紙本，水墨。
　倪補景。

滬1—4711
吳穀祥　摹王翬送別圖軸☆
　紙本，設色。
　子英上款，辛丑。
　五十四歲。

吳昌碩　紅梅圖軸
　灑金箋，設色。
　無紀年。
　偽。

虛谷　綬帶軸

紙本，水墨。

單款。

滬1—4527

虛谷　松樹軸☆

紙本，水墨。

單款。

滬1—4530

虛谷　春波魚戲軸☆

紙本，設色。

滬1—2326

☆王鑑　倣江貫道筆意軸

紙本，設色。

"己酉清和，倣江貫道筆意，王鑑。"

七十二歲。

款字細瘦。佳。

中下部樹點不佳，上半佳。

是真。

一九八五年十一月九日
上海博物館

滬1—2425（《中國古代書畫目錄》標注爲七絕詩，有誤）
☆傅山　行草書五律詩軸
　紙本。
　床上書連屋，階前樹拂雲……
山書。

滬1—4341
☆陳鴻壽　行書臨帖軸
　紙本。
　訒齋上款。
　紙白版新。

滬1—4436
☆吳熙載　書黃庭經軸
　紙本。
　大字。
　筱齋上款。
　紙白版新。

滬1—1048
☆莫如忠　行書登高七律詩軸
　紙本。
　款：中江。鈐"岳麓回車"白、

"莫如忠印"白。

滬1—3666
☆汪士慎　隸書詠牽牛花五律詩軸
　紙本，烏絲欄。

滬1—4704
吳昌碩　山水軸
　紙本，水墨。小橫方。
　荒村建子月，獨樹老夫家。

滬1—0683
☆王守仁　書七律詩軸
　紙本。
　"泉菴梁郡伯攜酒來，即席漫書，遂録呈，守仁頓首。"
　敝補。

滬1—1438
陳繼儒　行書軸☆
　灑金箋。
　乙卯重陽書，梁叔丈上款。
　五十八歲。
　書贊薛瑄語。

滬1—3441
☆何焯　行書五律詩軸

無紀年。末行寫不下，改稍
小字。
紙白版新。

滬1—2266
王鐸　論書軸☆
紙本。巨長軸。
單款。
大字。字大徑尺，字形不能
控制。
真而劣。

滬1—1152
☆莫是龍　行書軸
雲母箋。
單款。
迎首鈐“秋水亭”朱長。

滬1—4259
☆伊秉綬　行書屏
紙本。四條。
丙寅款。
五十三歲。
紙白版新。
佳。

滬1—3253
☆王原祁　倣大癡山水軸
紙本，水墨。精。
几翁上款。庚辰八月。
五十九歲。

滬1—3257
☆王原祁　爲愚老倣大癡山水軸
紙本，設色。
壬午，爲愚老作。
六十一歲。
上有甲午春王慮題，即畫贈渠
者。又以轉贈東翁。

滬1—3269
☆王原祁　蒼巖翠壁圖軸
紙本，設色。精。
康熙己丑夏五，畫贈天表老
先生。
六十八歲。
設色至佳。可用。

滬1—3263
☆王原祁　倣倪黃山水軸
紙本，水墨。
乙酉款。
六十四歲。

畫鬆而不佳，有不似處。
款似真。

滬1—3254
☆王原祁　爲扶老作倣大癡山水軸
紙本，水墨。
庚辰春日，倣大癡，奉似扶老
道年翁。
畫劣，款亦不佳。
疑。

滬1—3279
王原祁　倣一峯山水軸☆
絹本，設色。
康熙乙未中秋，倣一峯老人筆
爲遜麓老先生，婁東王原祁，年
七十有四。
是真。

滬1—3277
☆王原祁　疏林遠山圖軸
紙本，設色。精。
康熙癸巳春日於京邸縠詒堂。
七十二歲。

滬1—3283
☆王原祁　僊掌嵯峨圖軸

紙本，設色。精。
無紀年。行書七絕"僊掌嵯峨
百尺臺……"。
精品，色極佳。

滬1—3274
☆王原祁　遠山疊嶂圖軸
紙本，設色。
庚寅題於海淀。
六十九歲。

滬1—2874
☆王翬　倣王蒙山水軸
紙本，水墨。
學黃鶴山樵筆。庚申客平江作。
"落落長松綠蔭濃……"
四十九歲。
笪重光題。

滬1—2950
☆王翬　摹王蒙竹趣圖軸
紙本，水墨。精。
上摹王蒙題，末刮一片，疑是
石谷印。
又摹黃公望題，下挖去一條，
疑是石谷本款。
畫左下有王石谷二印。

王翬　倣王蒙罨畫雨山軸
紙本，設色。
壬寅中秋後……
上半掏山頭，下部真跡。
資。

滬1—2864
☆王翬　春江捕魚圖軸
紙本，水墨。精。
癸丑夏日。
四十二歲。
又惲格題，謂王贈筠友先生者。
字瘦硬。惲字極佳。紙稍敝。

滬1—2926
☆王翬　倣盧鴻春山草堂圖軸
絹本，設色。精。
戊子夏，寄同鷗先生正之。

滬1—2861
☆王翬　春山飛瀑圖軸
紙本，設色。精。
"辛亥冬十月，倣趙吳興春
山飛瀑圖，烏目山中人石谷子王
翬。"鈐"只可自怡悅"朱圓。
筥在辛、惲壽平題。
左下有"有何不可"朱方印。

滬1—2865
☆王翬　蒼崖百疊圖軸
紙本，水墨。
癸丑九秋畫於廣陵李氏之種松
軒，烏目山人石谷子王翬。
王時敏、柳堉、陳誠、周而
衍、陳帆題。

滬1—2887
☆王翬　倣范寬秋山曉行軸
紙本，設色。精。
甲戌閏月廿日。

滬1—2873
☆王翬　茂林仙館軸
紙本，設色。
庚申十月九日，寫茂林仙館，
石谷，時在吳門百花里。
惲南田題。
學巨然一派。
佳。稍淡。

滬1—2939
王翬　寒山萬木圖軸☆
紙本，設色。
丙申款。
劉云疑。

習氣太重，或是弟子起草自點
染之。似是老年應酬之作，畫劣，
然是真。

滬1—2860
☆王翬 春草洞庭軸
紙本，水墨。
"烏目山下人王翬"，時在白門，
爲人翁作，庚戌正月廿有六日。
真。

滬1—2890
☆王翬 秋風黃葉軸
紙本，設色。
乙亥九秋畫於長安客舍，呈若
翁李老先生。

滬1—2856
☆王翬 傚巨然山水軸
紙本，水墨。
癸巳三月上浣，儗巨然筆意，
爲暘翁老先生壽，王翬。
鈐"王翬之印"回、"字象文"
均白方。迎首鈐"虛室"橢圓，朱。
辛卯王學浩、張廷濟題。
畫學王鑑。

王翬 擬古山水軸
紙本，水墨。
庚申秋日，次翁上款。
款字不佳，印亦不佳。畫似吳
歷，畫中全無石谷特色及筆觸。
是同時之作，但必非石谷。

滬1—2927
☆王翬 傚燕文貴江山漁樂圖軸
紙本，設色。
"江山漁樂。己丑孟夏傚燕文
貴筆意，海虞耕煙散人王翬。"
真。本色。

滬1—2936
☆王翬 傚王晉卿採菱圖軸
紙本，設色。
甲午款。
晚年。
真而不佳。

滬1—2959
☆惲壽平、王翬 修竹遠山圖軸
絹本，設色。
惲題橅山樵，未紀年。
王石谷補溪亭、遠山並題。

滬1—2879
☆王翬　松壑鳴泉軸
絹本，水墨。
乙丑初夏，元成道盟兄上款。
佳。

滬1—2935
☆王翬　倣大癡夏山圖軸
紙本，設色。
甲午春三月作，曼容長兄先生
上款。
真。

滬1—2875
☆王翬　唐人詩意圖軸
絹本，設色。精。
山泉散漫繞堦流……辛酉十月
既望，爲蘅圃先生寫唐人詩意，
王翬。
左下有"蘅圃鑒藏"印。
設色極精。

滬1—2325
☆王鑑　倣北苑山水軸
紙本，水墨。
己酉小春倣北苑筆，王鑑。
七十二歲。

迎首鈐"來雲館"朱長。

滬1—2306
☆王鑑　倣叔明山水軸
紙本。
癸卯小春倣叔明，爲國用年詞
兄壽。
六十六歲。
佳。紙微敝。

滬1—2334
王鑑　倣大癡浮嵐暖翠軸
紙本，設色。
癸丑，懷翁上款。
畫弱而新，款不佳，印亦似新
刻者。
疑。

滬1—2345
☆王鑑　煙嵐水閣圖軸
紙本，水墨。
倣大癡。"丙辰秋八月朔，王
鑑。"
七十九歲。
自題一段。迎首鈐"瑯邪"
朱長。

淡墨。

佳。

滬1—2288

☆王鑑　溪山深秀圖軸

絹本，水墨。[精]。

"戊寅正月倣北苑筆意，呈彥翁叔父教政。小侄鑑。"

四十一歲。

早年。

佳。

滬1—2331

☆王鑑　倣江貫道山水軸

紙本，水墨。

辛亥清和倣江貫道，王鑑。

七十四歲。

王簡題《壽魁翁太老祖台六秩俚言》一首。

滬1—3312

楊晉　林壑高賢軸☆

絹本，設色。

自題倣柯丹丘。

滬1—3262

☆王原祁　山水屏

紙本，設色、水墨。八條。[精]。

荊關、董巨（敝）、松雪、房山、大癡、叔明、吳、倪。

擬宋元八家，分題畫意，甲申長至日，原祁。

六十三歲。

龐氏印。

項聖謨　秋江垂釣圖軸

紙本，設色。

丙申款。

六十歲。丁酉（1597）生。

字不似。然畫必真，且爲佳品。

以款僞不入。

劉云畫亦不真。

細視，畫樹用側鋒，薄而刻露，是可疑。僞本。

滬1—1968

☆項聖謨、張琦　尚友圖軸

絹本，設色。

張琦寫像。

項自題，爲董其昌、陳繼儒、智舷、魯得之、項聖謨、李日華妻伯，共六人。

滬1—1957
項聖謨　珠蘭軸
　紙本，水墨。
　憶己未夏……
　偽，紀年不對。

滬1—1963
☆項聖謨　西湖漫興軸
　紙本，水墨。
　甲申仲春，偶過西湖，歸舟漫興。
　四十八歲。
　畫劣，款真。

滬1—2982
☆吳歷　湖山春曉軸
　紙本，設色。
　贈松厓新居。辛酉款。
　五十歲。
　細筆，後補色。

滬1—2975
☆吳歷　贈湘翁山水軸
　紙本，水墨。
　"漁山吳子歷山居曉坐並題七

言，呈湘翁老夫子教正，丙辰年
三月十一日。"
　四十五歲。
　下鈐"染香菴主"白方印。
　畫倣山樵。
　佳。

滬1—2974
☆吳歷　溪山樓閣軸
　紙本，青綠。精。
　"乙卯年小春十有四日也，延
陵吳子歷。"
　四十四歲。
　真而不佳，色濁。

滬1—2990
☆吳歷　倣梅道人風雨歸舟軸
　紙本，水墨、淡設色。
　衣叔道兄款。
　真。

滬1—2991
☆吳歷　灣東釣艇圖軸
　紙本，水墨。
　真。

一九八五年十一月十一日
上海博物館

滬1—2988

吳歷　擬巨然山水軸☆

　絹本，水墨、淡設色。

　自題"坦腹江亭枕車出……擬巨然，中元後一日，墨井道人"。

　字薄畫粗。

　真而不佳。

滬1—2987

吳歷　山村深隱軸☆

　紙本，水墨。

　"矗矗青山帶白雲……擬巨然，墨井道人。"

　無紀年。

　吳湖帆邊跋。

　畫法鬆而拙。

　疑摹本，畫甚舊。

滬1—3580

華嵒　松鶴軸☆

　紙本，設色。巨軸。

　雙鶴。

　甲戌冬十月，新羅山人寫。

　七十三歲。

真而紙敝。

滬1—3582

☆華嵒　松鶴軸

　紙本，設色。巨軸。

　獨鶴。

　乙亥秋九月，新羅山人……時年七十有四。

　推知康熙廿一年壬戌生。

　真。不如上幅。

滬1—3561

☆華嵒　遊山圖軸

　絹本，設色。巨軸。

　辛酉冬日，新羅華嵒寫於淵雅堂。

　六十歲。

　畫法倣山樵。

　佳。

　絹破碎，不得入精。

滬1—3596

☆華嵒　松竹梅石軸

　絹本，設色。巨軸。精。

　題七絕："古松修竹自蕭蕭……陳白陽詩。新羅山人寫。"

淡濕墨畫竹葉，乾皴松枝。
真而精。

滬1—3565
☆華喦　西園雅集圖軸
紙本，設色。
楷書題："乾隆丙寅，新羅山人
寫於解弢館。"
六十五歲。
左又行草書《記》。
畫鬆，人物俗。
真而不精。

滬1—3560
☆華喦　騎鹿圖軸
絹本，設色。 精 。
己未春三月畫於淵雅堂。
五十八歲。
松鹿甚佳。

石濤　山居軸
紙本，水墨。
丙戌春三月之望。
前隸書詩。
偽。

滬1—3106
☆石濤　湖上青山軸
紙本，水墨。
"戊午初夏過沚水，燈下與驚
遠、元素二公話別……石濤濟。"
款下鈐"濟山僧"白方、"老濤"
朱方。
三十九歲。
前題"湖上青山處處幽"七絶。
右下有"藏之名山"白文方印。
疑。
與本日末件《孤峰石橋》比，
尚早一年。而彼幅爲梅清風格，
此則本色，益證其僞。

滬1—3159
☆石濤　水出高源圖軸
絹本，水墨。巨軸。
畫於耕心草堂。
粗筆，有倣董巨意。絹破。

滬1—3179
☆石濤　翠壁長松軸
紙本，設色。
單款。
似《細雨虬松》而稍粗。
色豔字僵，有極敗筆處。畫

尚可？

　待研究。

滬1—3115

☆石濤　芭蕉竹菊軸

　紙本，水墨。巨軸。

　丙寅長夏。

　四十七歲。

　佳。

滬1—3132

☆石濤　牡丹竹石軸

　紙本，水墨、淡設色。巨軸。

　"庚辰十月大醉戲拈楊誠菴語……清湘大滌子濟青蓮閣下。"

　六十一歲。

滬1—3050

☆惲壽平　倣大癡山水軸

　紙本，水墨。

　自題"臘月八日研池冰……"

　無紀年。

　迎首鈐"一片江南"。

　畫風、字體是四十歲左右。

　佳。

惲壽平　雄雞圖軸

　絹本，設色。

　己巳中秋臨白石翁本。

　五十七歲。

　前自題七絕。

　劉云款不佳。

滬1—3053

惲壽平　倣唐解元墨菊軸

　絹本，水墨。

　無紀年。

　疑。

滬1—3009

☆惲壽平　秋林老屋圖軸

　紙本，水墨。

　己酉三月作。

　三十七歲。

　改琦、六舟、勞長齡題。

　畫有似董其昌處。有用之物。

惲壽平　萱花竹石軸

　紙本，設色。

　自題"宜男纕佩，龍孫干雲……"

　舊摹本。

☆惲壽平　雪景山水軸

　絹本。

惲自題"如坐冰崖濺瀑間"七絕。

"臨許道寧雪圖。壽平。"

旁王石谷題:"壬子小春七日,虞山王翬觀因題。"

惲、王字均與習見者異,而畫甚佳。

待研究。

滬1—3021
惲壽平　半籬秋圖軸☆
　紙本,設色。
　没骨花、秋葵。
　丁巳九月吳門寓齋觀錢舜舉秋容小景……即倣其意。南田壽平。
　四十五歲。
　色冲淡。
　真。

惲壽平　萬橫香雪軸
　絹本,設色。
　倪高士十萬圖中之一幀也……
　無紀年。
　畫稍好,而嫩,款弱。
　疑摹本之精者。

惲壽平　萱花圖軸

絹本,設色。
單款。
偽。

惲壽平　黛色參天軸
　絹本,設色。
　單款。
　偽。

滬1—3051
☆惲壽平　倣方方壺山陰雲雪軸
　紙本,水墨。
　臨方方壺款,無本款,鈐二印。
　佳。

滬1—3029
惲壽平　貓蝶圖軸☆
　紙本,設色。
　"甲子秋在甌香館戲圖……"
　五十二歲。
　畫石劣,款不對,印下半不凹。
　偽。

惲壽平　蒲塘真趣軸
　紙本,設色。
　壬戌六月款。乙丑又題。
　新偽。

滬1—2800
呂煥成　羅浮仙館圖軸☆
　絹本，設色。
　庚戌花朝寫於鶴鶒齋，呂煥成。
　四十一歲。
　真而不佳。

滬1—2801
呂煥成　踏雪尋梅軸☆
　絹本，設色。
　元功上款。康熙丙辰冬仲。
　四十七歲。
　藍瑛派。
　真而平平。

滬1—2804
呂煥成　倣李希古山水軸☆
　絹本，設色。
　粗筆。庚午春日。
　六十一歲。
　真而不佳。

華喦　鸞鳳和鳴圖軸
　紙本，設色。巨軸。
　單款。
　僞。

滬1—3612
☆華喦　鳳凰仕女圖軸
　絹本，設色。精。
　無款，左側二印。
　佳。上部松鳥極佳，下鳳尾枯
筆亦佳。

滬1—3549
☆華喦　沈瑜篤學軸
　絹本，設色。
　"辛亥夏五月寫於聽雨館，南
陽山中樵者華喦。"
　五十歲。
　題沈瑜兄弟篤學一則。
　佳。

華喦　樹陰對話軸
　紙本，設色。
　辛亥款。
　與上幅字全不同，畫劣。
　僞。

滬1—3598
☆華喦　和鳴佳趣軸
　紙本，設色。
　單款，題"佳趣無多設……"
五絕。

晚年。

佳。

滬1—3568

☆華嵒　鳳凰梧桐軸

紙本，設色。巨軸。

丁卯小春。

六十六歲。

佳。

滬1—3597

☆華嵒　松鶴軸

紙本，設色。

單款。

佳。但色褪，款重描。

王時敏　萬壑松風軸

紙本，水墨。

乙卯，嗣老上款。時年八十四。

劉云王異公畫。（即其子撰代

題，畫亦代筆。）

資。

滬1—1959

☆項聖謨　秋林策杖軸

紙本，水墨。

丙子十月十有九日過康甫社兄

書屋作。

四十歲。

佳。

滬1—3488

周顥　觀瀑圖軸☆

紙本，設色。

丙寅款。

七十二歲。

滬1—3490

☆周顥　攜琴訪友軸

紙本，設色。

丙子，自題師營丘兼山樵。

八十二歲。

刻竹名手。

高其佩　策蹇郊行軸

紙本，設色。

諸公均云偽。陶云朱倫瀚。

似是朱筆。

滬1—3375

☆高其佩　梧鳳圖軸

紙本，設色。

"鐵嶺高其佩指頭生活"款在

左上。

蔣廷錫題。
真。

滬1—2479
☆釋髡殘　秋江垂釣軸
紙本，設色。巨軸。
上長題，庚子八月二日。
四十九歲。
筆是側鋒，不圓渾，畫甚似。
疑。

滬1—3229
☆陸㘞　關山行旅軸
絹本，設色。
款：雲間陸㘞。

滬1—3433
☆薛宣　倣黃層嵐積翠軸
紙本，設色。彩。
"甲申長夏倣一峯道人層嵐積
翠，薛宣。"鈐"薛宣"、"竹田農"。
迎首鈐"意到"白橢。

滬1—3952
邊壽民　蘆雁軸☆
紙本，設色。巨軸。

乙丑十二月。
真而劣。

滬1—3382
☆黃鼎　峨嵋雙澗軸
紙本，水墨。巨軸。
甲午款。
五十五歲。

滬1—2500
☆法若真　壽武翁山水軸
絹本，設色。
乙亥款，武翁老祖台上款。
年八十三。
工筆。

滬1—3799
☆黃慎　九思圖軸
紙本，水墨。
乾隆癸未款。
七十七歲。

滬1—3875
鄭燮　竹圖軸☆
紙本，水墨。
戊寅畫於范縣官署。

六十六歲。

真。

滬1—4070

☆羅聘　梅花圖軸

灑金箋，水墨。

"戊寅小雪呵凍，兩峰道人羅聘詩畫。"

二十六歲。

款字與習見者不類，稚。畫甚佳，花圓幹老。

石濤　叢竹蘭石圖軸

紙本，水墨。

無款，隸書"誰道非工俗……"五律一首。

石似。竹筆摁不下，不似。畫晴竹亦輕佻。字老畫嫩。疑。

滬1—3182

☆石濤　叢竹蘭石圖軸

隸書自題"近年不道山水無人……"

乾隆戊午，高鳳翰題。

下畫一石皴法迴旋，是特色。

畫佳，淡墨，豪縱。

☆石濤　松竹雙清圖軸

紙本，水墨。

"老松作牆茅作瓦……大滌子用眉公語寫之。"

滬1—3181

☆石濤　蝴蝶螳郎軸

紙本，水墨。冊頁改，小幅。

上對題。

真。蝶用濕畫，甚佳。

滬1—3174

石濤　荒城懷古軸

絹本，水墨。

"清湘枝下人濟。"

濕筆畫，滿幅墨點。

佳。

滬1—3137

石濤　清秋圖軸

生紙本，水墨。

題：時辛巳秋八月，山中有人以此紙寄予……清湘陳人大滌子濟。

舊臨本。

滬1—3183

石濤　蘭竹軸☆

　紙本，水墨。

　題"細竹風響亂……"五律，款：大滌子。

　下半補。

　細看，竹葉是，款亦是真。

　再研究。

石濤　松坡梅石軸

　紙本，水墨。

　僞。

滬1—3133

☆石濤　梅竹雙清圖軸

　紙本，水墨。

　楷書款："庚辰冬日雪窗，寫寄曠齋先生博教，清湘大滌子濟。"

　六十一歲。

　以紙敝不得入精。

滬1—3180

☆石濤　錦帶同心軸

　紙本，水墨。

　朱絃抽玉琴……清湘老人拈梁佩蘭賀友新婚之作。

　真。

滬1—3173

☆石濤　梅竹軸

　紙本，水墨。

　隸楷"古花如見古遺民……清湘大滌子"。

滬1—3107

☆石濤　孤峰石橋軸

　紙本，水墨。精。

　"己未夏五月避暑畫於懷謝，湘源石濤濟道人。"

　四十歲。

　畫粗筆學梅清。

　有用標本。

一九八五年十一月十二日
上海博物館

滬1—3559
☆華嵒　秋浦並鬐圖軸
紙本，設色。精。
丁巳春日寫於雲阿暖翠之閣。
五十六歲。
畫人物鞍馬，山水亦佳，雅
而艷。

滬1—3548
☆華嵒　棲雲竹閣圖軸
生紙本，設色。
庚戌七月三日。
五十九歲。
下部畫雲氣擁竹。
平平，本色。

滬1—3595
☆華嵒　枝頭鸚鵡軸
紙本，設色。精。
單款，印在幅右下。
下部濕畫竹葉。
佳。

滬1—3608
☆華嵒　荷淨納涼軸
紙本，設色。
無紀年。粗筆。
約中年。
本色，平平。

滬1—3604
☆華嵒　草閣松聲軸
紙本，設色。精。
無紀年。
倣山樵。佳。有傷補。

滬1—3572
☆華嵒　蘆塘水鳥軸
紙本，設色。
己巳秋八月寫於離垢軒。
六十八歲。
畫鳥、蘆花均佳，極簡淨。
以紙色舊，不得入精。

滬1—3566
☆華嵒　雪夜讀書軸
紙本，設色。
丙寅六月作。鈐“幽心入微”
朱長，迎首。
六十五歲。

滬1—3588
☆華嵒　倣大癡山水軸
　絹本，設色。
　坐小東園雨窗，擬大癡老人筆
意，新羅生嵒。鈐“秋岳”朱、
“華嵒”白。
　早年。真。

滬1—3592
☆華嵒　坐攬石壁軸
　紙本，設色。
　無紀年，有長題。
　字軟，畫弱，綫不佳。

滬1—3544
☆華嵒　遠江吞岸軸
　紙本，水墨。精。
　乙巳。
　四十四歲。
　佳。

滬1—2727
☆朱耷　椿鹿圖軸
　紙本，水墨。
　甲戌款。><大。
　六十九歲。
　真。

滬1—2720
☆朱耷　鷗兹圖軸
　紙本，水墨。
　壬申之七月既望涉事，><大
山人。
　六十七歲。
　“忝鷗兹。”
　佳。與《安晚册》相近。

滬1—2772
☆朱耷　鱅魚圖軸
　紙本，水墨。
　上題“夜憁賓主話……”五絕。
鈐“致顛”白，迎首。
　“在芙山房，><大山人畫並
題。”鈐“𦫶”、“个相如吃”白。
　右下鈐“在芙山房”白方。
　字體稍早，是初稱><大時作。

滬1—2761
☆朱耷　乾坤一草亭軸
　紙本，水墨。
　山水。
　ϲ〵大山人。
　七十以後。
　佳。

滬1—2756

☆朱耷　松谷山村軸

綾本，水墨。小方幅。

"乚〉大山人寫。"鈐"何園"。

七十以後。

佳。

滬1—2753

☆朱耷　瓜鳥圖軸

紙本，水墨。

畫一鳥立木瓜上。〉〈大山人。

稍晚。〉〈已不太硬。

甚佳。

滬1—2775

☆朱耷　倣大癡山水並對題軸

紙本，水墨。冊裱軸。精。

"八大山人倣大癡筆。"

上行書《草書歌》。

佳。

滬1—2740

☆朱耷　古松圖軸

紙本，水墨。

"辛巳夏日寫，八大山人。"鈐

"八大山人"、"何園"。

七十六歲。

粗筆畫松。

佳。

滬1—2742

☆朱耷　雙棲圖軸

紙本，設色。

畫雙雁。"壬冬，八大山人寫。"

七十七歲。

平平，本色。

滬1—2489

☆釋髡殘　層巒晚霽圖軸

紙本，設色。

"癸卯秋，余行腳長干塔下，

有友持王叔明蹟，展玩之……因

勉強作此。適一公至，見愛……

幽棲石道人。"

五十二歲。

用筆有似董處，與習見者不

類。自云病中畫。

畫佳。

滬1—2481

☆釋髡殘　溪山釣隱圖軸

紙本，設色。

庚子秋，作於天闕山房。

四十九歲。

做王叔明，皴如篆籀。

滬1—2487
☆釋髡殘　山寺秋巒軸
紙本，設色。精。
癸卯秋七月廿一日過弘濟禪院
作此，幽棲電住殘道人。
五十二歲。
老筆健勁，色亦雅麗。

滬1—3392
☆王昱　做山樵山水軸
紙本，設色。精。
"東莊王昱寫。"
畫做王蒙。
佳。東莊畫之精品。

滬1—3388
☆王昱　重林復嶂軸
紙本，設色。精
"雍正丙午清和寫荊關筆意，
請三叔祖大人教正，姪孫昱。"
淡絳加色，極工麗，罕見之品。

滬1—3389
☆王昱　水閣松風軸
紙本，水墨。

癸丑春初寫黃崔山樵筆於悅可
軒，東莊王昱。
真。本色畫，平平。

滬1—3387
☆黃鼎　夕照疏林軸
紙本，設色。精。
"亮哉先生以詩索畫……獨往
客黃鼎。"
工筆。
佳。

滬1—3383
☆黃鼎　檻外泉聲軸
紙本，水墨。
"乙未四月，應徽士道先生
教，獨往客黃鼎。"
本色。

滬1—3096
王翬　山齋客來軸☆
紙本，水墨、設色。
"丙申冬日法元人筆意，八秩
補雲王翬。"

滬1—4584
任頤　飯石山農四十一歲小像

軸☆

　　紙本，設色。

　　同治七年畫。胡公壽補景並贊。

　　四十六歲。

　　早年。

　　真。

張鵬翀　小方壺軸

　　紙本，設色。

　　"辛亥長至前一日，鵬翀。"

　　偽。

滬1—3832

☆張鵬翀　溪山清曉軸

　　紙本，水墨。

　　"倣董文敏筆意，南華山人張

鵬翀。"

　　下部頗似董，畫松尤似。

　　佳。

滬1—3833

☆張鵬翀　煙外芙蓉軸

　　紙本，水墨。

　　無紀年。

　　似董。

　　佳。

滬1—3720

☆張宗蒼　倣大癡秋山圖軸

　　紙本，設色。

　　乾隆七年。

　　佳。

滬1—3722

☆張宗蒼　萬壑千崖軸

　　紙本，設色。

　　乾隆九年寫井西道人遺意於袁

江大橋寓樓。

　　五十九歲。井西道人，即大癡。

　　佳於上幅。

　　難得之品。惜未能入精。

滬1—3723

☆張宗蒼　萬木奇峰軸

　　紙本，水墨。精。

　　乾隆戊辰夏五……

　　六十三歲。

　　下半畫樹甚佳。

滬1—4145

☆錢維喬　倣梅花菴主天光雲影軸

　　紙本，設色。

　　無紀年。題七絕"樹色巒容濃

淡處……倣梅花菴主畫法"。

本色，稍粗。

滬1—4143
☆錢維喬　江山秀絕圖軸
紙本，設色。
己酉四月，爲梅叶二兄寫。
五十一歲。
佳。

滬1—4144
☆錢維喬　秋江帆影軸
紙本，設色。精。
己酉四月廿日，莪亭上款。
五十一歲。爲范永祺畫。
甚佳，工麗而雅。

滬1—2646
☆戴本孝　蓮花峰軸
絹本，設色。
隸書題，旁楷書長題，本款，
無紀年。
佳。

滬1—2645
☆戴本孝　黄山圖屏
絹本，設色。四條。
眆溪、後海。左下鈐“破琴老

生”白方。
雲谷、湯源嶺。鈐“厤陽河村
戴氏”白。
絹上用淡墨乾皴。
以上四幅與《蓮花峰》全同，
是一套散開者。
甚爲難得。

滬1—3004
☆文點　喬松芝蘭圖軸
紙本，水墨。
壬申春三月望前作。三兄絅菴
先生七十初度……
六十歲。
字、畫均學文。
佳。

滬1—3003
☆文點　碧山古樹軸
絹本，水墨。
庚午，爲仲翁六十壽。
五十八歲。
學文。

滬1—3005
☆文點　臨沈石田秋林過雨軸
絹本，水墨。

"辛巳春三月望日……時年六十又九。"

有似沈處，又有文。

滬1—4473

☆戴熙　夏山飛瀑軸

紙本，水墨。

自題倣梅花道人法。

真。筆稍粗，不精，酬應之作。

滬1—3752

☆李世倬　林亭山色軸

紙本，水墨。

款：伊祁李世倬。

真。佳。

滬1—2401

☆程正揆　突兀山容軸

紙本，淺絳。

甲辰二月畫於水明樓，青溪。

六十一歲。

壬子重題。

六十九歲。

本色，畫薄。

真。

滬1—3480

☆涂洛、陸曬　高其佩洗聰明圖軸

絹本，設色。

陸曬補景，涂洛寫像。

高氏自題，康熙五十二年癸巳，五十四歲題。

畫像頗得神，陸氏補景殊俗劣。

滬1—3924

董邦達　秋雨綠尊軸☆

紙本，水墨。

倣大癡山水，無紀年。

本色，畫鬆。

滬1—3926

☆董邦達　慈山圖軸

紙本，水墨。精。

界畫。"慈山圖。六圃年先生屬寫，董邦達。"

是一園林圖。

佳。

滬1—3922

董邦達　霜林圖軸☆

紙本，水墨。

戊子作。

七十三歲。

倣倪。

滬1—2638

☆戴本孝　片石孤亭軸

　紙本，水墨。

　癸亥陽月客長干，迢迢谷樵夫本孝。湧海開士上款。

　濃墨乾皴。

滬1—2499

☆法若真　樹杪飛泉軸

　紙本，設色。精。

　丁卯畫。甲戌題贈其妹丈，時八十二歲。

　七十五歲畫。

　設色甚佳，用筆亦細。

　佳。尚潔淨。

滬1—2498

☆法若真　崇山杏林軸

　紙本，設色。

　七十一歲作。

　淺絳。畫用色甚髒，不如上幅遠甚。

　然是真。

滬1—3749

李世倬　虎圖軸

　紙本，設色。

　戊申。

　極劣，而款必真。紙上下接成，畫騎縫。

滬1—3748

☆李世倬　國色天香軸

　紙本，設色。精。

　康熙甲午作，乾隆十六年六月廿八日再題，時年六十五。去畫時已三十七年。

　在歷下寫生。一牡丹，沒骨法。一紅者色昏暗，紫者佳。

滬1—4363

☆張培敦　倣唐六如寒林蕭寺軸

　紙本，設色。

　楓江上款。

　畫有似處。

　疑作僞唐畫中有其人之筆。

滬1—2457

☆汪之瑞　松石軸

　紙本，水墨。

　乘槎老人畫。鈐"汪之瑞印"

白方。

畫樹似八大，石似漸江，字亦
似漸江。

佳。

滬1—4300

☆錢杜　溪塢品泉軸

生紙本，設色。

嘉慶戊寅三月。細筆。

生紙，故款字顯滯。而畫松
石佳。

劉似疑之。

是真。

錢杜　貓蝶軸

紙本，設色。

辛丑作。

七十九歲，或十九歲。

疑。偽。

錢杜　秋山圖軸☆

紙本，水墨。

咸豐丁巳。

真而平平。

滬1—4302

☆錢杜　倣文竹深溪館軸

紙本，水墨。精。

癸未正月廿九日，菱溪四兄
上款。

黃紙乾皴。

佳。

滬1—4315

☆錢杜　逋仙小影軸

絹本，水墨。

鹿賓上款。

畫墨梅，梅瓣甚佳。

真。

錢杜　瑯嬛刻燭圖軸

絹本，設色。

庚午四月。

摹本。畫軟字稚，雖有邊跋，
亦不能救之。

錢松　梅花軸☆

紙本，水墨。

咸豐戊午。

真。

滬1—3838

☆陳枚　寒林圖軸

紙本，設色。

雍正六年九月。"載東陳枚畫。"
畫樹甚堅實。
佳。

滬1—3839
☆陳枚　溪山歸樵軸
絹本，水墨、淡設色。精。
雍正九年。
佳。

滬1—3074
☆鄭旼　山水屏
四條。

師山釣臺
紙本，水墨。精。
無紀年，篆書題。
佳。
臥龍松
紙本，設色。
丹臺
紙本，設色。
丹臺眺桃花源有懷湯燕生。
天都
紙本，設色。
以上四幅一套屏，極爲難得。
第一幅水墨《平山釣臺》尤佳。

一九八五年十一月十三日
上海博物館

滬1—4547
☆趙之謙　桃實牡丹軸
紙本，設色。大軸。
同治九年二月。練溪五兄上款。
真而佳。

滬1—3499
☆陳撰　梅蘭石軸
紙本，水墨。
丁丑八月，玉几寫於穆陀軒。
鈐"玉几生撰"。
乾隆廿二年。
真。

滬1—3501
陳撰　蔬菜軸☆
紙本，水墨。小幅。
"玉几生撰漫寫。"鈐"撰"。
真。

滬1—3502
陳撰　蘇小妹像軸☆
紙本，水墨。
題七言。

真而劣甚。

滬1—3746
☆蔡嘉　倣梅道人山水軸
高麗箋，水墨。精。
無紀年。自書"移居山裏能如
此"七律一章，款"松原蔡嘉"。
左下鈐"神往"朱長。
佳。

滬1—3742
☆蔡嘉　古木幽禽軸
紙本，設色。綠竹。
"辛亥秋九月寫於水東書屋。"
有學沈處。
真。

滬1—3745
☆蔡嘉　仕女軸
紙本，水墨。
款"雲山過客"。鈐"漁所"白
長、"蔡岑州"白。
陳撰題詩塘。
畫粗，真而劣。而殊自負，
謂徐渭美而不工，陳洪綬工而不
美，殊不自量也。

滬1—3966

錢載　松竹蘭石軸

　紙本，水墨。

　乾隆辛亥作。

　八十四歲。

　印對。

　劉云其孫代筆。

滬1—3964

☆錢載　一枝春軸

　紙本，水墨。

　畫筍、蕙、茶花。

　甲申和紀侍御題筍之作並畫。

滬1—3462

☆馬元馭　桃柳八哥軸

　絹本，設色。精。

　歲次癸未春二月朔，棲霞馬元馭。

　絹甚潔淨，畫亦明麗。

　佳。

滬1—3401

☆吳振武　荷花鴛鴦軸

　紙本，設色。

　陶塵子吳振武寫。鈐"陶塵"、"振武私印"、"威中"。

重色，鴛鴦色太重俗。

畫近唐匹士而亞於唐。

滬1—4519

☆虛谷　枇杷軸

　紙本，設色。

　乙未三月作。

　七十三。

　真。

　陳列時有人言僞，不可信。

滬1—4435

吳熙載　竹石水仙軸☆

　紙本，水墨。大軸。

　次蘇上款，寫於海陵官舍。

　上半竹及下半水仙佳。

　佳。

滬1—2788

☆唐芰　荷花軸

　紙本，設色。

　無紀年，款"匹士唐芰"。鈐"唐于光"、"字子晉"朱白。

　畫不如故宮本，荷花色污暗，然是真。

滬1—4389

黄均　溪山雲起軸☆

紙本，水墨。

乙巳冬日，秋舫上款。

本色。

滬1—2663

☆王撰　南山圖軸

紙本，水墨。

丙戌元正三日，源老親翁六十壽，"太原八十四叟隨菴王撰"。

畫有似王時敏處，款字緊，有似顏處。前見二代筆畫，即其手書款。

滬1—4229

黎簡　秋山閒坐軸☆

紙本，設色。

辛丑正月廿五日畫爲雲隱大兄正之。黎簡。鈐"二樵"朱方。

乾隆四十六年，三十五歲。

滬1—0482

☆祝允明　行草書七絶詩卷

紙本。

"湖上新正逢故人……支山酒後書。"

王寵、萬曆壬子文震孟題。

後伊秉綬題。

大字。後稍殘，無印。字粗。真。

滬1—0475

☆祝允明、文徵明、王寵　行書詩卷

祝枝山書詩

布紋碧箋。

中秋美景當吳苑……壬午仲秋貞菴持酒過訪，即席賦此奉答，允明。

六十三歲。

有"之赤"印。

文徵明書詩

灑金箋。

《雞聲》、《燈花》、《煎茶》、《焚香》四首七律。

贈雲心觀察。無紀年。

有"留耕草堂"印。

王寵書詩

研花箋。

月夜遊湖梁之上賦詩。丙戌十一月廿五日，書舊作。贈潘修伯。

三十三歲。

均真而佳。

祝允明　草書千字文卷
染紙。
偽。

滬1—0464
☆祝允明、王寵　書法合卷
紙本。
☆紙前半，《松石軒歌》。印花邊詩箋。行書抄件。
☆紙後半，祝允明楷書《古硯銘》。墨格。題：成化七年六月廿三日，枝山才子刻於北莊之讀書樓。鈐"枝山"、"祝希喆"均方白。偽。生於天順四年庚辰，成化七年只十二歲，故必偽。自稱才子亦必偽。

　祝允明書《乙丑歲季夏己丑夜夢中作文》一首。四十六歲。書細嫩，末筆有隸意。
☆祝允明書《贈無照上人住持定慧寺詩序》。古銅色倣藏經紙。此件佳。
　祝允明行書。乙酉歲九月，六十六歲佚老堂書。真而佳。
　以上均有朱之赤印。

王寵楷書《與衡山先生》等。朱格。嘉靖庚寅三月廿又二日自書文稿，付子重勒石。偽。舊抄件，與習見偽本字體同。
☆王寵楷書《五憶歌有序》。烏絲欄，藏經紙。詩丙戌作。款：雅宜山人王寵書。迎首鈐"越來溪"、"辛夷館"二朱印。中鈐"半窗煙雨"朱、"雲臥齋"白。末鈐"採芝堂"朱、"大雅堂印"朱方。又有王守印數方。真而精。

滬1—0488
☆祝允明　草書李太白詩卷
紙本。長卷。
無紀年。末書"枝山老人書李謫仙數首"。
真。不佳，粗俗。

祝允明　行書梧月記卷
紙本。
正德庚午秋八月既望，舉人長洲祝允明書。鈐"祝允明印"白。
字真。後文彭等跋及項子京題偽。
　諸公皆以爲偽。然細視，本書仍是真，字有與前件早年似者，

紙、墨、氣色均非偽品，書法
亦佳。

資。

滬1—0493

☆祝允明　草書自書詩卷

絹本。

書《宿羅浮》、《宿攝山》、《棲
霞寺》等詩。款：枝山。

引首"枝指生"。

翁方綱、鐵保題。

真。

祝允明　小楷書評書卷

絹本。

絹細。字學歐。

偽。

滬1—0852

☆王寵　行書詩卷

灑金藍箋。

"章甫簡持此卷索書，乃吳中
新製粉㕮，善毀筆，凡易八筆方
得終卷。中山之豪禿盡矣。勿怪
余書不工也，當罪諸㕮人。王寵
識，時丙戌十月既望。"

三十三歲。

文彭、陳祖范跋。

藍箋甚佳，字首段及末跋小字
均佳。

滬1—0861

王寵　行書千字文卷☆

碧花欄箋。

紙有"啓新館製"朱記，在頭
尾相接處欄上下均有之。

紙佳。字如乾柴，無滋潤氣，
疑明人做本。再細閱，仍是真，
但書不工耳。

王寵　草書包山詩卷

紙本。

偽。

滬1—0862

☆王寵　書札卷

紙本。

五通：布紋紙一通，餘黃紙。

上長兄書。

真。

其印有與《千字文》卷同者。

滬1—0859

☆王寵　行書自書詩卷

紙本。

"石壁先生以素卷索書，爲録近作博一咲。久病，筆研蕪穢，書畢不絶自愧耳。雅宜山人王寵，壬辰八月廿日。"

三十九歲。

後本紙王守題，門人王穀祥題，與本書均刮去"病"字。

真。

滬1—1193

☆王穉登　行書自書詩卷

紙本。

《乙巳除夜》、《丙午元日》、《丙午除夜》、《丁未元日》詩。均七律。

黃丕烈長題。潘世恩、世璜跋。

真。本色書。

滬1—1189

☆王穉登　行書自書詩卷

紙本。

"律詩一十八首，書奉仰餘文學教政。乙丑十一月既望半偈菴書，王穉登。"

三十一歲。

字佳，無平日習氣。

紙亦緊密可觀。

滬1—1188

☆王穉登　行書送鴻臚丞吳幼貞南歸序卷

紙本，碧絲欄。

嘉靖四十三年五月望日。

三十歲。

自書稿本。本體。是緑格稿紙粘連成卷者，蓋當日存稿也。

滬1—0407

☆吳寬、李東陽　書徐諒墓表墓志銘合卷

吳楷書墓表，李東陽行書墓志銘。

前碧灑金箋，鄭王書引首"堯峰識葬"。鈐"鄭王圖書""墨池清興"二朱印。

吳書工部主事徐公墓表。墨格。小楷。壬寅夏六月七日甲辰，翰林院修撰儒林郎延陵吳寬著。鈐"延陵"、"吳寬"、"原博"，均朱文。

四十八歲。

明故封承德郎工部主事徐公墓志銘……長沙李東陽撰。李氏

自書。鈐"李東陽印"、"賓之"、"西涯"。又鈐"茶陵世家"、"太史氏"二引首印。

徐諒字公信。

滬1—1187

☆王穉登　行書自書詩卷

紙本。

"嘉靖癸亥夏五月立座日，諸生太原王穉登書。"

二十九歲。

早年。更似文。

佳。

滬1—0073

☆張即之　楷書李賀詩卷

紙本。

前後殘。每行二大字。

字殊勁健。

真。殘泐殊甚。

滬1—0727

☆陳淳　書近作詩卷

紙本。

叔襄老弟上款。辛丑夏日。

五十九歲。

真而佳。

滬1—0730

陳淳　書千字文卷☆

紙本。

"嘉靖癸卯秋日，白陽山人陳道復漫書此卷於白陽山中。"

六十一歲。

真。平平，本色。

滬1—0421

☆李東陽　行書自書詩卷

紙本。

書《春興》等詩。"正德丙子二月八日，西涯翁識。"鈐"賓之"朱。

七十歲。

真。

滬1—0424（李東陽題畫詩部分）

☆李東陽等　行書詩卷

紙本。

前魏衛書李白詩。

次李東陽題畫詩。灑金箋。"汴京深處開靈囿……邃菴先生所藏宋祐陵春禽，優入妙品，三復展玩，因題其後。長沙李東陽。"爲跋楊一清藏趙佶春禽圖。真。首

微殘。

後陸口鼐行書《續夢賦》，言己卯計偕南下夢中作，續成之云云。

李書入目。

滬1—0420

☆李東陽　行書孔氏四子字説卷

灑金箋。

弘治十三年款，有三印。

字劣甚。

本紙末李兆先題詩，款：弘治十三年秋九月重陽後二日，留別東莊老叔，姪生長沙李兆先書。鈐"李印徵伯"、"茶陵世家"。

字法李東陽。

頗疑前文亦其所録者。二書在同一紙，同一墨色，同一印色。即兆先代書並跋。

滬1—1126

☆徐渭　書詩卷

絹本。

大小字相間，每段有印、無款。

後周亮工題，己酉款，言青藤二子，一名蔗皮，一名角尖。

絹新而精。

吳寬　行書自書詩卷

灑金箋。

《題太虛樓》等詩。乙酉爲惟德書。

寬作寛，字亦弱，然紙可至嘉靖左右。

僞本，然有本之物。

滬1—0437

☆杜菫、蔡羽、王寵、陳鎏　書詩卷

杜菫詩

研花箋。

紅梅用韻録呈，求一點鐵意……檉居杜菫拜，贊府陸先生契兄。鈐"青霞亭子"朱長。

真而精。杜書入精。

蔡羽詩

古銅色布紋箋。

款"蔡羽"。鈐"七十二峰高處"白。

甚佳。

王寵湖上山樓二詩

亦真。

陳鎏書良鄉寄別京師諸友等詩

黃紙本。

《雪後早朝》等詩。嘉靖六年丁亥。

滬1—0549

☆文徵明　草書自書詩卷

舊僞。

一九八五年十一月十四日
上海博物館

滬1—2241

王時敏　致書翁札卷☆

　紙本。四通。

　前陸雲錦臨小像，己未秋日款。

　每通鈐"時敏白箋"白方。

　後二通鈐"時敏私印"白、"西田"朱、"王氏遜之"白。

滬1—0575

文徵明　行書阿房宮賦卷☆

　紙本。

　"嘉靖甲寅六月既望書，徵明，時年八十五。"鈐"文徵明印"白、"衡山"朱。

　明人倣本。印亦不對。

滬1—0623

☆文徵明　行書吳中勝景詩卷

　紙本。

　石湖、支硎諸景。

　大字學黃。

　明人倣。

滬1—0577

文徵明　行書虎丘詩卷☆

　黃紙本。

　大字。

　"嘉靖乙卯三月五日雨中漫書，時年八十有六，徵明。"

　明人倣。與上幅大致相同，嘉萬時人倣書。破碎。

滬1—0565

文徵明　行書新燕篇詩卷☆

　白紙本。

　大字，每行三字。

　嘉靖戊申十一月三日書於玉磬山房，徵明。

　七十八歲。

　明人倣。字劣於上幅，然亦明人僞爲之。

文徵明　幽蘭賦卷

　紙本，烏絲欄。

　乙巳春二月六日書，徵明。

　明人倣書。

滬1—0570

文徵明　行書前赤壁賦卷☆

　黃紙本，烏絲欄。

"壬子五月廿八日燈下書，徵明。"

八十三歲。

明人倣。

本紙末文彭、周天球跋，均偽。

後紙彭年跋，學蘇，嘉靖二十一年款，約萬曆間人倣。

文徵明　行書紀恩詩卷

黃紙本，烏絲欄。

"嘉靖戊午冬日閒書舊作散言，徵明。"

字光而圓，有趙意，必偽。

滬1—0568

文徵明　行書辛亥元旦等詩卷☆

灑金箋。

前吳大澂籤，言八十二歲作。

"徵明書，時年八十有二。"

學黃。

舊倣。

文徵明　行書採蓮曲卷

紙本。

"丁巳秋日雨窗，閒錄舊作二首，徵明，時年八十又八。"

嘉慶二十一年毛懷跋，時年

六十四。

舊倣。

謝亦云偽。

不入賬。

文徵明　行書詩卷

紙本。

大字，每行四字。

無紀年，單款。

舊倣。

唐佚名　寫變文

麻紙本，淡墨。

晚唐。是一手札。

是文獻，不收。

滬1—1340

☆董其昌　行書謝許使君分俸錢爲刻戲鴻堂帖書杜韓詩卷

紙本。

有小字夾注，或加二句。

"治年弟董其昌呈正，壬寅長至日。"

四十八歲。

有陳眉公二跋。

嘉慶丁丑汪恭跋。

真。

滬1—1345
☆董其昌　書古詩十九首卷
　絹本。
　用各家體書十九首，又析東城
爲二首，故爲二十首。
　庚戌重九後二日書。
　五十六歲。
　周亮工跋。
　字謹飭，小字有似本色者。
　佳。絹完潔。

滬1—1426
董其昌　行書燕然山銘卷☆
　綾本。
　"以米海岳筆意書燕然山銘，惜
運筆未精，不足觀也。董其昌。"
　真。

滬1—0574
文徵明　行書離騷卷☆
　絹本，烏絲欄。
　"嘉靖三十二年癸丑六月二日
書，徵明，時年八十有四。耄昏記
憶多謬，不無訛誤，觀者勿哂。"
　書枯窘，然是真。

滬1—0359
☆沈周　行書落花詩卷
　白紙本。
　"弘治癸亥中秋日，沈周錄於
秋軒下，時年七十有七云。"汝器
上款。
　病中書。
　真而佳。

滬1—0355
☆沈周　行書張公洞詩引卷
　紙本。
　前夾行補題，款：長洲沈周製。
　"弘治己未之三月，余來宜
興，客吳大常昆玉所……"
　七十三歲書。
　字狹長而斜。
　真而不精。

滬1—0401
☆沈周、唐寅　書法合卷
　前韓世能引首"孝通神霄"
古篆。
　沈書《陳太保堂重建門樓廊
廡化緣疏》。"造疏居士長洲沈
啓南，募緣居士戈元禎并副孫陳
經，都勸緣純陽祖師。"

本紙後錢㳟題。邵寶題（在接紙上）。

錢貴壬午跋。

唐寅書《陳孝子歌》，未完而逝，錢貴補完之，署款乙酉。唐詩百四十六句，續五十四句。

姜龍題，皇甫冲、皇甫涥詩。

鄒璧、吳一鵬（嘉靖元年）、韓逢祐題（丙戌款）。

題陳興立孝行事。

滬1—1778

☆黃道周　行書詩卷

花綾本。

"送未祁南去。九月廿三日，道周再頓首。"

滬1—1776

☆黃道周　行書詩卷

絹本。

"大滌山中同諸兄分賦得丘、欽二韻，似士美兄丈正。黃道周。"

倪元璐　詩卷

綾本。

末書"東行諸作……"。

明末人書，學二王小草，裁本

款，下加"元璐"二字。

滬1—1365

☆董其昌　臨陰符經等卷

高麗箋，烏絲欄。精。

甲子四月苑西行館書，其昌。

楷書《陰符經》；《徐浩書府君碑》。

有"怡府"、"王鴻緒"、"玉雨堂"諸印。

☆董其昌　臨顏蘇帖卷

高麗箋。

前楷書顏魯公《贈懷素草書序》，次臨《借米帖》、《鹿脯帖》，己酉八月。

五十五歲。

後一段臨蘇軾。

均有卞永譽印。

董其昌　行書舞鶴賦卷☆

紙本。

甲寅。

本色，不佳。

偽。紙敝。

滬1—1351

☆董其昌　臨四家書卷

絹本，烏絲欄。

"偶有萬竹山房帖，秉燭臨此。其昌，丁巳二月十九日舟宿鳳凰山麓識。"

六十三歲。

董其昌　行書擬青青陵上柏卷

絹本。

單款。

偽。

滬1—1421

☆董其昌　行書臨書譜卷

宣德箋。

"孫虔禮書譜與劉子玄史通文體相似，是唐文未經昌黎改玉時手筆也。玄宰書。"

書法甚佳。

後又一紙，偽。

滬1—3639

高鳳翰　草書詩卷 ☆

黃紙本。

首《半亭》三首。

乾隆戊辰。左手。

六十六歲。

滬1—3627

☆高鳳翰、趙本　行書懷古聯唫卷

白紙本。

前高自書詩《大觀亭覽古與趙立齋賦》。

後趙本書詩《謁余忠宣祠》。

末高書："仝寄履老學兄廣德公。雍正己酉三月二十日。"

真。是高右手書。

滬1—3633

高鳳翰　草書一瓢詩話題詞卷☆

黃紙本。

左手書。乾隆庚申臘月望前一日藁。

五十八歲。

藁本，鈎改甚多。破損甚。

滬1—3642

高鳳翰　行書排律卷☆

紙本。

"拜受父母嘉惠，敬述排律答謝"，"治下殘民高鳳翰"。

滬1—1535
張瑞圖　行書詩評卷☆
綾本。
天啓甲子夏四月，爲弼虞宋舊公祖書於椰子書院，張長公瑞圖。
五十五歲。
真。

滬1—1536
張瑞圖　行書書韓魏公黃州詩後卷☆
紙本。
天啓丙寅。
五十七歲。
真。

滬1—1449
☆陳繼儒　行書夢遊大峨頂詩卷
灑金黃箋。
首題"峨嵋行"，鈐"晚香堂"白長，迎首。
後跋言夏暑夢遊大峨頂，覺而作此云云。
真。

滬1—1325
☆韓世能　臨黃庭經卷

紙本。
末無款，鈐韓世能各印："宗伯學士之印"、"韓世能印"白方一對，"雲東室藏"朱，"韓氏存良"白。
後另紙韓逢禧跋，言爲萬曆丙戌其父臨，付其姐臨學，後輾轉收得，又付其女臨寫。題云：癸巳年嘉平月，時已八十。鈐"日華堂印"、"韓逢禧印"。
韓臨書有宋高宗氣，當是臨高宗臨本耳。
頭尾入目。

滬1—1594
☆魏實秀　行書詩卷
黃紙本。
"壬子春日書於載石軒，赤帝館人實秀。"鈐"魏實秀印"。
董其昌、趙宧光、陳繼儒跋。爲董氏之友。
書學鮮于伯機。

滬1—0427
☆謝遷 行書歸途漫興詩卷
紙本，烏絲欄。
"正德丙寅仲冬長至前三日寓

淮陰驛書。"鈐"亏喬"、"牛屯山莊"。

隆慶己巳胡安跋。

隆慶辛未謝敏行跋，時年六十六歲。

書在李東陽、吳寬之間。

其書與家藏尺牘不合。疑錄文？

滬1—1511

☆婁堅　書詩卷

紙本。

單款。

大字學米。

滬1—1509

☆婁堅　行書謝爾常餉茶詩卷

白紙本。

爾常餉天池虎丘茶賦謝。庚戌三月丁丑朔。自云爲爾常書於高麗紙上。

四十五歲。

行書有蘇意。佳。

滬1—1577

☆陳元素　行書詩卷

白紙本。

"應賓具草。吳郡陳元素重書。"

滬1—0925

☆文彭　草書古詩十九首卷

黃紙本，烏絲欄。

"嘉靖丙寅孟冬朔旦，爲近川沈君書於燕臺之借適軒，文彭。"

六十九歲。

後聖方跋。

滬1—2398

☆萬壽祺　行楷書與祖命倡和詩卷

紙本。

右有自跋，言與祖命倡和。

款：道人壽。

佳。

滬1—3376

☆高其佩　書悔過詩三首卷

白紙本。

滬1—3440

☆何焯　楷書元好問詩卷

絹本，印欄。鐫畫冰片梅花。

康熙乙未夏日在武英殿直廬書。

五十五歲。

字矜持。

又一小跋，言贈又東。是本色字。

滬1—2406

☆程邃　行書詩卷

《過繆吏部園林見其令子長深即席》、《送吳處士還山》二首。

"黃海程邃。甲午秋日，朱曰可持舊紙屬書，力醒草草，不足發笑。"

四十八歲。

一九八五年十一月十五日
上海博物館

滬1—1923

繆昌期等　書札卷☆

　繆昌期一副啓。

　李應昇一札，顧老師。

　高攀龍札。

　王思任札。

　顧大章札。

　黃淳耀札。

滬1—1442

陳繼儒　行書七絕詩卷☆

　綾本。

　七十七歲作。

　真而平平。

滬1—1448

陳繼儒　行書詞卷☆

　紙本。

　"陳繼儒書舊詞五闋，時刺丹獲公廬中。"

滬1—0842

☆豐坊　行書詩詞卷

　紙本。

引首大書"天涼意適"四大字，前鈐"青崖白鹿"印，末鈐"人生一樂"白、"碧玉堂下吏"白、"豐氏存叔"。

　《橫吹曲》六首，《樂府》六首，五言五首，歌行四首，近體廿首。

　"嘉靖丙申七月晦日，南禺外史豐坊存叔"，"爲曹守約舟中書"。

　前本體，後有游絲書，末跋及款黃山谷體。

徐渭　書札卷

　紙本。

　佚名人書，加印。

滬1—1146

☆莫是龍　草書詩卷

　紙本。

　《三竺》、《北固山》、《金山寺》三詩。

　是龍書似翼齋尊丈名家一笑。

　草書，有章草法。

　佳。

滬1—1599

楊漣　家書卷☆

黃紙本。

字與之易、之賦、之言，出門忙甚……內又言及移宮事。"九月十九日字。"鈐"晏如主人"白方，古篆。

滬1—0711

☆夏言　致顧東橋書札卷

研花箋，四周花邊，中有欄。

款：夏言頓首。

王文治跋。

字與大書不類，然不可能假。

范大士等　詩文卷

范大士臨《蘭亭》，馬教思，黃泰來，李流芳，喬兆棟，范光陽。

清老或儒老上款。

滬1—0321

☆倪謙　楷書褒旌堂記卷

灑金箋，烏絲格。

天順五年書。朱良玉之母旌表後著文，名其奉母之堂曰"褒旌堂"。

首鈐"希古作者"橢圓朱、"靜存"朱方，均倪氏印。

末鈐"錢唐倪克讓父"朱、"經鋤後人"朱、"蓬萊謫仙"白。

有安元忠、成親王印。

滬1—0432

☆石瑤等　楷書夜窗言志詩序卷

藍灑金箋，墨格。

前喬宗題引首四大字：夜牕言志。

次石瑤楷書《夜窻詩序》。序入精。"弘治壬子冬十一月既望，我西涯學士李先生集諸門弟子暨其子兆先凡八人于西館，校藝程業、論道辯事，至夜漏及三，諄諄不休……"

劉釪、喬宗、趙永、張潛、錢福、毛士英、喬宇及李之子兆先。此八人各有題詩，在灑金箋上，均七言。

末嘉靖乙未二月三日翁洪跋，款：謙謙翁洪志。鈐"翁守洪"白、"正德辛未進士"朱。

高士奇跋。

有朱之赤印。

滬1—0417

徐源　行書詩卷☆

紙本。

正德甲戌七十五歲書，瓜涇徐源。

跋云曾爲鄭克温書，後其子持稿來，復爲書之。

字似王鏊。

滬1—3315

☆程京萼　行書杜少陵驄馬行卷

綾本。

丁卯夏四月書杜少陵驄馬行於掌綸堂，程京萼。鈐"韋華"。

康熙二十六年，四十三歲。

八大之友。

字似蔡京、黃庭堅。

滬1—1880

來復　書唐人採蓮曲卷☆

紙本。

崇禎二年九月，"來復陽伯甫書並識"。鈐"來復"、"來氏陽伯"。

書劣。

滬1—1523

米萬鍾　行書登岱嶽詩卷☆

綾本。

無紀年。

滬1—0454

☆徐霖　行書惜知賦卷

黃色砑花箋，花波紋。精。

惜知賦，贈徐元定轉奉赤松元玉請教，九峰徐霖頓首。成化丙午冬十月二日。

滬1—2359

王寅　行書自書詩卷☆

紙本。

樗園留別芝山丈。十嶽山人王寅草。

字似米萬鍾。

滬1—2058

黃淳耀　書札卷

紙本。

不入。

滬1—2269

祁豸佳　行書臨米天馬賦卷

綾本。

無紀年。

真。

滬1—1435

范允臨　行書李白詩卷☆

灑金箋。

《蜀道難》、《將進酒》、《江上吟》。

崇禎戊寅，增城上款。

真。

滬1—1708

朱翊鑛　草書詩卷☆

紙本。

"天啓龍飛歲在辛酉季春上
浣，命作草書一卷，天中雪徑道
人鑛。"鈐"朱翊鑛印"、"雪徑道
人"白。

字學鮮于。

佳。

滬1—0541

陳沂　行書自書詩卷

灑金箋。

嘉靖丙申歲夏四月十二日，
石亭居士陳沂書。爲秋卿馬石渚
書。第一章《斷絕吟》。

字學蘇。

佳。

滬1—0816

王以旂等　書詩卷☆

紙本，朱欄。

餘姚淺齋魏有本。鈐"魏伯
深"朱、"大中丞印"白。

書《人日郊行次韻》六首。

前嘉靖乙巳劉棟書詩，録許石
城等人詩。

滬1—1221

☆陸應陽　楷書詩卷

白紙本。

"隆慶庚午冬日，伯生陸應陽
書於慶澤堂。"鈐"伯生氏"、"片
玉山人"。

楷書學顏。

滬1—0705

陶琰　行書家書卷☆

五色箋。有印花者：竹、雲等。

十四通。

故宮亦有之。

滬1—1887

高承埏　行書手札卷☆

紙本。

魯得之引首。

曹溶等跋。

書小字有似錢牧齋處。

滬1—2088
☆陳謙　錄宋濂瞿佑等詩卷
　紙本。
　香奩八詠卷。
　曾棨、宋濂、瞿佑三人詩。
　萬曆丁亥張允孝跋，萬曆癸巳
孫克弘題，盛贊之。
　書學趙子昂。
　佳。

滬1—0686
☆劉麟　行書逸老堂碑記卷
　紙本，烏絲欄。
　"嘉靖廿七年九月望，劉麟。"
　書似朱熹。
　頭尾入目。

滬1—1711
汪魯　行書秋興八首卷☆
　雲母箋。
　"天啓丙寅仲春月，錄秋興似
叔允詞丈，汪魯。"鈐"參春父"
白、"汪魯之印"白。
　字學米。

滬1—1872
汪璉、汪球　行書論書卷☆

紙本。
萬曆間人。

滬1—0790
☆鄭善夫　行楷書詩卷
　紙本。
　前引首"少谷贅言"。
　首《草堂小雨柬林平厓》。
　末書：不善楷，偶一爲之云云。
　弘治十八年進士，福建人。
　書法甚佳，字方而緊。弘治、
正德間風氣。

滬1—0336
☆張弼　草書卷
　紙本。
　"東海居士張弼書於兵部之武選
堂。"鈐"汝弼"朱、"東海翁"朱。
　陶云真。
　僞本。

滬1—2598
釋今釋　行書卷
　紙本。
　"癸卯九月，丹霞今釋"，"作
大秀才説，我嘗罵世間爛秀才没
用……"

滬1—0953
馮恩　行書七言詩卷☆
　灑金箋。
　嘉靖丁酉臘月六日，年弟南江
馮恩。鈐"學仁"朱、"丙戌進
士"朱。

滬1—1200
王世懋　行書歸田閑居二賦卷
　紙本，上下朱欄。
　"萬曆庚辰正月……損齋道人
王世懋敬美甫書。"
　贈姚生中甫。
　字長而散，與習見緊而圓而
不類。
　舊本，然不真。

祝世禄　行書聯
　紙本。
　偽本。

滬1—2430
☆傅山　篆書正氣歌軸
　紙本。
　單款。
　書不佳，字中有似者。或是真
而不佳者？

傅山　行書七言詩軸
　綾本。
　"浪破功夫費草鞋……"
　字軟而拖沓。
　舊倣？

傅山　行書七絕詩軸
　紙本。
　瞿塘峽口水雲低……
　字軟劣。
　偽。

滬1—2784
☆朱耷　行書題畫五絕詩軸
　白紙本。精。
　漢去昇平樂……
　い大山人。
　晚年。
　佳。

滬1—2778
☆朱耷　贈櫟翁詩軸
　綾本。
　數筆雲山賣爾癡，櫟翁重買復
何迂……
　丶丶大山人。
　晚年。

滬1—3428
☆石濤、博爾都　書畫軸
紙本。
石濤書董其昌七絕詩
　丙戌冬漫錄華亭絕句，零丁
老人。
　真。
博爾都山水圖
　鈐"輔國將軍"、"粗豪之
士"、"素亭"。
　畫秀雅，水墨乾細筆。
　上字下畫合裱一軸。

滬1—2477
☆周亮工　行書梏園即事詩軸
花綾本。
真。

滬1—2475
周亮工　行書詩軸
綾本。
　"癸卯冬初過逸菴老世翁四本
堂賦正……"
　五十二歲。
　"烽燧迷人無故里……"
逸菴疑是鄒臣虎。

滬1—3621
☆華喦　書題厲樊榭西溪築居
圖軸
紙本。
　"新羅山人稿。"下印真。
　鈐"幽心入微"朱，迎首。
　禿筆，似八大。

滬1—3684
☆李鱓　行書題畫竹詩軸
紙本。
乾隆十二年。
六十二歲。

滬1—3643
☆高鳳翰　行書詩軸
紙本。
左手。研邨弟生朝之祝。

滬1—3825
☆高翔　隸書五古詩軸
綾本。
書於五嶽草堂。

滬1—3824
☆高翔　隸書自書七律詩軸
紙本。精。

重過黃園再用前韻，録上遂翁
五先生……

滬1—3810
☆黃慎　行草七律詩軸
　紙本。彩。
　裘馬自憐遊已倦……寧化黃慎。

滬1—3314
王鴻緒　行書詩軸☆
　紙本。
　無紀年。
　真。

滬1—3785
☆金農　隸書詠陳文貞公讀書處
詩軸
　紙本。彩。
　綸翁上款。
　佳。草率而韻。

滬1—2412
☆程邃　書五言詩軸
　紙本。
　"千尺潭何若……長至後至許
氏溪山作。"

滬1—3362
汪士鋐　行楷書唐人蟠桃賦軸☆
　灑金箋。
　丙申三月。
　五十九歲。
　真。

滬1—3667
☆汪士慎　楷書秋吟詩軸
　紙本。
　首殘。
　"回首衆峰遠……"

滬1—3898
鄭燮　行書論詩軸☆
　紙本。
　平平。

滬1—2181
錢謙益　行書王貽上詩四十七
韻軸
　綾本。
　蘇體。
　代筆。

張瑞圖　行書詩軸☆
　紙本。

無紀年。

滬1—2652
☆徐枋　行書五言詩軸
紙本。
辛未仲冬，"夜寒宿蘆葦……"

七十歲。

滬1—2456
☆汪之瑞　行書六言詩軸
紙本。精。
單款。"萋萋芳草春綠……"

一九八五年十一月十六日
上海博物館

滬1—4765
☆傅廷彝　行書五絕詩軸
紙本。
丁卯九秋，"東林送客處……"
清人書之俗劣者。

滬1—2808
☆沈白　行書五絕詩軸
紙本。
仄徑臨幽壑……賁園。鈐"沈白之印"、"大雲氏"。
破補。

滬1—2563
☆施閏章　行書七律詩軸
紙本。
烏脚山下好茅廬……"寓松屋漫題，愚山施閏章。"鈐"講學鄒魯之間"白。
真。潔淨。

滬1—3916
楊法　篆書五古詩軸
紙本。

"乾隆十五年……己君楊法書於南昌旅次。"
五十五歲。
怪篆字。

滬1—2542
龔鼎孳　行書自書詩軸
綾本。
夏日過黑窑場訪寺中山翁先生……偶成一首。
書有學米及似王鐸處。
真。

滬1—4419
林則徐　行書軸
灑金箋。
節書李文叔《洛陽名園記》"裴晉公園"一則。單款。

滬1—2633
呂潛　行書七絕詩軸
紙本。
"怪石獨當老米拜……"單款。
書學董及龔半千。

滬1—2824
楊濱　行書五律詩軸

綾本。

己未，遜翁上款。

清初人。

滬1—4108

張敔　左手行書軸

紙本。

"癸丑長至，雪鴻張敔左手。"

六十歲。

滬1—4011

劉墉　行書臨米朱草帖軸

紙本。

單款。

滬1—3445

趙執信　行書自書五律詩軸

紙本。

乙未夏日書與德璉，飴山兄信。

滬1—4258

伊秉綬等　清名人書屏

紙本。四條。

戊午伊秉綬、孫星衍、黃易、張燕昌、阮元、洪亮吉、何道生等。春松上款。各家合書。

滬1—2571

☆龔賢　高處茅亭圖軸

絹本，設色。

"春風初暖草新青……"辛酉夏。

八十三歲。

以著色畫少入精。加石綠大點。畫半敝。下半佳。

若爲八十三歲，則似可研究。

滬1—2589

☆龔賢　草閣群峰軸

絹本，水墨、設色。

誰支草閣群峰外……

樹幹有赭，或云後填色，恐非是。

佳。

滬1—2567

☆龔賢　林蘿高逸軸

紙本，水墨。

甲寅冬，爲雲江作。

七十六歲。

粗筆。

一般。

滬1—2586

☆龔賢　倣米山水軸

紙本，水墨。
單款。
粗筆書畫。
晚年。

滬1—2590
龔賢　倣倪山水軸
　　紙本，水墨。
　　"半畝龔賢。"
　　中年。
　　字瘦，亦有意學倪。
　　中二段坡墨死，餘佳。

查士標　蒼山行吟軸
　　絹本，設色。
　　單款。
　　破碎過甚。

滬1—2521
☆查士標　清溪茅屋軸
　　紙本，水墨。
　　戊午九月，于磻上款。
　　六十四歲。
　　下半亂，然是真。

滬1—2508
☆查士標　江干七樹軸

紙本，水墨。精。
　　題"江干七樹"。"士標畫於鳩
茲旅次，並題贈友潢詞甥，時己
亥臘月之望。"
　　四十五歲。
　　倣倪。畫似漸江。
　　佳。

滬1—2525
查士標　仙居飄渺圖軸
　　紙本，水墨。
　　天一道兄上款，庚申閏月中秋日。
　　六十六歲。
　　自題學王紱，畫碎。
　　真。

滬1—2628
鄒喆　石城霽雪軸
　　粗絹本，設色。精。
　　石城霽雪。錫民鄒喆寫於節
霜閣。
　　畫平平。

樊圻　秋山蕭寺軸
　　紙本，水墨。
　　款：鍾山樊圻畫。
　　粗筆，似吳宏一類，非習見樊

氏風格。
　偽本。

滬1—3415
☆袁江　深柳讀書堂軸
　絹本，設色。
　壬辰菊秋。
　本色。

滬1—3422
袁江　巫峽秋濤軸☆
　絹本，設色。
　畫似袁耀。
　似屏之一，後添款。

滬1—3421
☆袁江　天香書屋軸
　絹本，設色。精。
　單款。

滬1—3324
☆禹之鼎　松石軸
　紙本，水墨。
　癸酉長夏於洞庭書局。爲石翁
喬老大人作。
　四十七歲。

粗筆，罕見。款真，畫松甚佳。

禹之鼎　嬰戲圖軸
　絹本，設色。
　添款。清中期畫。

滬1—3849
☆方士庶　青山秋意軸
　紙本，設色。
　雍正癸丑二月十六日畫，爲□
庵作。
　四十二歲。
　上方貞觀書詩並題，言是宣
德紙。
　先題詩，後補圖。
　佳。紙微黯。

滬1—3854
☆方士庶　躡足苔痕軸
　紙本，水墨。
　乾隆七年重九。
　五十一歲。
　真，本色。

滬1—3857
方士庶　秀色清鐘軸
　紙本，水墨。

自題，又錄倪題。甲子。鈐
"偶然拾得"墨印、"自娛"朱長。
五十三歲。

滬1—2538
☆查士標　清溪垂釣軸
紙本，設色。
黃一峰畫法，粗筆有學石田處。
佳。據此疑曾偽造石田畫。

滬1—2535
查士標　柳溪小舟軸
紙本，水墨。
單款，題五絕詩。
本色。

滬1—2411
☆程邃　群峰泉飛軸
紙本，水墨。大幅。精。
丁午子月，氣若陽春，左嚴上款。
遠山有傷補。
畫淡乾墨，甚蒼勁古雅，佳作。

滬1—2405
☆程邃　贈漢恭山水軸
紙本，水墨。大幅。
戊子四月作。"黃海社弟程邃。"

四十二歲。
真。

滬1—2280
☆蕭雲從　百尺明霞圖軸
紙本，水墨。精。
七十二歲，贈季弟子遠。
丁未，康熙六年。
畫有倣山樵意。細筆。
佳。自題亦甚得意。

滬1—2286
☆蕭雲從　秋山圖軸
絹本，設色。
無紀年。自題七絕。鍾山老人
雲從。
下部有似董處，樹石均似。
真。

滬1—3077
☆高簡　摹水村圖軸
紙本，設色。
辛丑八月七日大雨中摹水村圖
意並題，高簡。鈐"高簡"、"德
園"、"埽花道者"。
左下有"澹游子"朱方。

二十八歲。
佳。

滬1—3084
☆高簡　倣唐六如山水軸
紙本，水墨。
"倣唐六如筆法於靜者居，高簡。"鈐"高簡"白、"澹游"朱。

滬1—2694
☆梅清　倣高尚書筆畫獅子林圖軸
紙本，設色。
單款。言自後海至前海……
重色，花青赭石，梅畫別調？
字弱。
待研究。

滬1—2693
☆梅清　黃山奇景圖軸
紙本，水墨。
單款，鈐"瞿硎清"白。
真。

滬1—3098
☆梅庚　雙清圖軸
綾本，水墨。

"戊寅菊秋寫奉徹翁…介壽，宛陵梅庚。"
畫雙松梅花，頗似瞿山。

滬1—1969
☆項聖謨　青山紅樹軸
紙本，設色。精。
甲午八月寫。
五十八歲。
佳，色亦艷。大幅潔淨。

滬1—1976
☆項聖謨　自贈詩畫軸
紙本，水墨。
"……自命胥樵何所謂，天生薪水在林泉……"
一樵者坐石橋上，當是自畫像。
畫蒼古。
佳。

滬1—3380
陳書　倣陳白陽墨荷軸☆
紙本，水墨。
"藕亭即景"，"陳氏錢書"。
單國霖云館藏頗多，均如此。

滬1—3087

☆陳字 桃花蛺蝶軸

粗絹本,設色。

款:字小蓮。

似老蓮而板。蝶尚佳,樹石殊劣。

滬1—3090

☆顧符積 桃源圖軸

絹本,設色。

"桃源圖。易山顧符積作,時年七十有三。"

上周儀書《記》,下何紹基、何紹祺題。

細筆,蠅頭楷款,清人畫之極工細者。

滬1—2369

張風、盛胤昌、魏之璜、魏之克、彭舉、孫謀、希允 七人合作松石軸☆

紙本,水墨。

丙子款(崇禎九年)。

松下有"張颿"二字款,右上又有長題,字不似。而松針頗似,疑他人補款?

而他人均不似偽者。

滬1—3476

蔣廷錫 閬苑長春軸☆

絹本,設色。

花鳥。左上題"閬苑長春",右中鈐"漱玉"圓朱。

滬1—2199

鄒之麟 水閣秋深軸☆

綾本,水墨。

"臣虎戲作。"

粗筆,簡筆。

上甲寅冬汪家珍題於詩塘。

滬1—2200

☆鄒之麟 近水遠山軸

紙本,水墨。

款:逸。鈐"臣虎"朱、"逸麟"白。

畫學大癡。

真而佳。紙白版新,簡净而雅。

滬1—3475

☆蔣廷錫 芍藥圖軸

絹本,水墨。

爲澂川作。

張玉書、楊瑄、勵廷儀等題。

真而佳。

滬1—3536
沈銓　梅竹雙雉軸☆
　紙本，設色。
　"乾隆丙子上元寫，南蘋沈
銓。"
　七十五歲。
　樹石用筆粗。
　真而不佳。

滬1—3532
☆沈銓　杏花鸚鴿軸
　紙本，設色。
　"壬午初夏，宰山沈銓寫。"鈐
"臣銓印"白、"沈幸評"。
　二十一歲？
　左下鈐"吳興"朱長。迎首
"漁悳"朱橢。
　畫甚工緻，而著色極俗。
　款與習見全不類。
　是另一沈銓字幸評者。

滬1—2835
☆王武　花卉軸
　紙本，設色。
　畫薔薇蝴蝶花。甲寅立夏作。
　四十三歲。
　真。

滬1—2853
☆王武　桃柳鸚鴿軸
　紙本，設色。
　單款。題詩"桃花貼水柳絲
柔……"
　佳。

滬1—2840
☆王武　杏花鸚鴿軸
　紙本，設色。
　題五古。"甲子仲春，爲湘翁詞
宗，雪顛武。"
　五十三歲。
　不及上幅。

滬1—2849
☆王武　白描竹石水仙軸
　紙本，水墨。精。
　"中秋雨窗，王武製。"自題學
趙彝齋。
　佳而雅。

滬1—2842
☆王武　黃花靈石軸
　紙本，設色。
　己巳。水田法師上款。鈐"戊
辰冬日武病起自號曰如是居士"

白方、"無樂自欣豫"朱橢。

五十八歲。

文點題。

真。

滬1—4289

☆張崟　夏山欲雨軸

紙本，設色。精。

題：庚辰夏日，避暑金山水月

山房乘興作云云。

六十歲。

筆細而筆法佳。

色雅。真而佳。

滬1—4290

☆張崟　秋林觀瀑軸

紙本，設色。

庚辰春分。鳳來二兄上款。自

題倣宋復古。

六十歲。

真。

滬1—3474

☆蔣廷錫　墨筆牡丹軸

絹本，水墨。

庚戌春日倣沈啓南筆。鈐"漱玉"。

六十二歲。

用赭罩葉背。

滬1—3472

☆蔣廷錫　群仙獻瑞圖軸

紙本，設色。精。

癸卯九月寫……鈐"漱玉"。

五十五歲。

雙鈎水仙、竹。

佳。

滬1—4176

☆張賜寧　泛舟圖軸

紙本，水墨。

辛酉立秋。

五十九歲。

粗筆。吳昌碩有似之處。

滬1—3731

☆鄒一桂　桃花軸

絹本，設色。

庚辰春日。

七十五歲。

絹白版新。

滬1—4298

☆錢杜　山水軸

紙本，水墨。

辛亥九月……蘭夫亦寫小幀見貽。
大巫在前……錢榆。鈐"松壺"。
　　二十九歲。
　　早年名榆，已稱"松壺小隱"。

滬1—3773
☆金農　梅花軸
　　紙本，水墨。
　　自長題，七十三歲。
　　字真，畫代筆。

滬1—3780
☆金農　蘭花軸
　　絹本，水墨。
　　雙鈎蘭。"金陵馬四娘有此墨
法……金牛湖上詩老金吉金畫
記。"
　　羅聘代筆，款真。

滬1—3762
金農　梅花軸
　　絹本，水墨。
　　蜀僧書來日之昨，先問梅花後
問鶴……乾隆乙亥二月畫。
　　六十九歲。
　　款字板，墨濃。
　　疑。

滬1—3779
金農　梅花軸
　　紙本，水墨。
　　畫似汪近人。
　　款真。印與上幅同。

滬1—4093
☆羅聘　紈扇仕女軸
　　紙本，水墨。
　　自題王昌齡七絕"奉帚平明金
殿開……"
　　真。墨粗縱不雅。

一九八五年十一月十八日
上海博物館

滬1—3803
黃慎　柳枝畫眉軸☆
　　紙本，水墨。
　　自題七絕，寧老學長兄上款。
　　真，不佳。

滬1—3807
黃慎　疏柳鳴禽軸☆
　　紙本，水墨。
　　畫柳上八哥。單款。
　　真。稍優於上幅。

滬1—3792
黃慎　東坡玩硯圖軸☆
　　紙本。
　　自題四言八句。雍正十二年六
月寫於廣陵。
　　四十八歲。
　　人物俗。
　　真。

滬1—3791
黃慎　鍾馗軸☆
　　紙本，設色。

雍正十二年五月。
　　四十八歲。
　　俗惡，然是真。

滬1—3794
☆黃慎　牡丹軸
　　紙本，水墨。
　　乾隆十年秋八月寫於寧陽署中。
　　七十一歲。
　　粗筆，字稍佳。
　　真。

鄭燮　竹圖軸
　　紙本，水墨。
　　自題"信手拈來都是竹……"
無紀年。板橋二字挖補入。
　　畫上部極滿，非鄭氏風格。
　　劉云是陳簠畫，鄭題。挖去題
某人畫一語，款搬上。
　　資。

鄭燮　竹圖軸
　　紙本，水墨。
　　乾隆乙酉仲春。
　　陶云是真。
　　舊做。

滬1—3657

☆汪士慎　梅花軸

　　紙本，設色。

　　辛酉仲春雨中，效柳窗二兄四
截句，書此呈政……

　　五十六歲。

　　又一題。

　　花瓣點粉。

　　佳。紙敝，補多。

滬1—3660

汪士慎　梅花軸 ☆

　　紙本，水墨。

　　壬戌。鈐“尚留一目著花梢”、
“近人汪士慎”均白方。

　　五十七歲。

　　尤蔭題畫上。

　　是一目喪明後作。

滬1—3661

汪士慎　梅花軸 ☆

　　紙本，水墨。

　　乾隆庚午。

　　六十五歲。晚於上幅九年。

　　畫極劣。是否目疾後所繪？

　　茅云偽。在揚州見有類似者。

滬1—3909

李方膺　梅蘭竹菊屏 ☆

　　紙本，水墨。四條。

　　第一幅梅。鈐“畫平肝氣”白。

　　第二幅蘭。乾隆辛未七月寫。
不佳。

　　第三幅竹。題效蘇文忠。稍佳。

　　第四幅菊。不佳。疑偽。

　　不佳，真？

滬1—3905

李方膺　朱藤軸 ☆

　　紙本，設色。

　　乾隆七年三月寫於梅花樓，
晴江。

　　四十七歲。

　　畫佳。色脱。

　　以此爲標準，則上記四屏當爲
偽本。

滬1—3374

☆高其佩　指畫秋柳軸

　　紙本，設色。精。

　　款：鐵嶺高其佩指頭生活。

　　粗放。

　　佳。樹幹甚佳。

滬1—3366
☆高其佩　荷花翠鳥軸
絹本，設色。精。
甲申二月款。
四十五歲。
簡筆。
佳。然有不似指畫處。

高其佩　山農耕饁圖軸
紙本。
壬申春三月。鈐"山海關外人"白。
畫、款均不似常見者。
舊做。

滬1—3638
☆高鳳翰　古雪清豔圖軸
紙本。
墨梅。戊辰春之三月三日，西
亭老兄南阜山人鳳翰左手並識。
研邨上款。
六十六歲。
真而佳。梅乾甚蒼古。紙染黯。

高鳳翰　牡丹軸
紙本，水墨。
僞，劣。

滬1—3628
☆高鳳翰　游天池圖並題軸
紙本，設色。册及對題改軸。
甲寅中秋畫並題。右手。
五十九歲。
真。

滬1—3630
☆高鳳翰　清華富貴圖軸
紙本，水墨、設色。
爾翁寅長同學兄先生政筆。下
左篆書"丁巳"二字。
五十五歲。
迎首鈐"丁巳"長。
右手書畫。粗筆，構圖不佳。
真。

鄭燮　蜀葵柱石軸
紙本，設色。
畫無款印，鄭題七絶。
題"板橋鄭燮題"，則是題他人
畫者也。
鄭題似真。

鄭燮　竹圖軸☆
紙本，水墨。
一節復一節。乾隆甲申。

七十二歲。

茅云字真，陶云不佳。

紙白版新，然畫無神，濃墨葉尤不佳。可疑。

滬1—3689

☆李鱓　石榴蜀葵軸

紙本，設色。

乾隆十五年中冬。

六十五歲。

上半及下部萱草佳，中間蜀葵劣。

真。

滬1—3690

☆李鱓　雞冠菊花軸

紙本，設色。

乾隆十五年庚午，自題七絶。

六十五歲。

與上幅同爲一堂屏。

滬1—3713

☆李鱓　蘭石軸

紙本，水墨。

"懊道人李。"鈐"復父"、"衣白道人"均白、天然橢圓。

真。

滬1—2339

王鑑　倣巨然山水軸☆

紙本，水墨、淺赭色。

甲寅初夏，倣王時敏藏巨然筆意。

七十七歲。

舊倣。

滬1—2314

王鑑　倣黃公望浮煙遠岫軸☆

紙本，設色。

"乙巳仲秋倣子久浮煙遠岫似遜翁老父台正，王鑑。"

六十九歲。

上半山佳，下部樹極孱弱而筆法亂。

舊倣本。

滬1—2584

龔賢　山中結廬軸☆

紙本，水墨。大軸。

單款，題詩。

粗筆，下點苔甚粗豪，本色。

滬1—2587

☆龔賢　林下草閣軸

紙本，水墨。

林下何人支草閣……單款。

畫較上幅秀潤。

滬1—2728

☆朱耷　魚鳥軸

紙本，水墨。精。

"旃蒙大淵獻，八大山人"。

乙亥，七十歲。

魚、石甚佳。

滬1—2738

☆朱耷　椿鹿軸

紙本，水墨。

庚辰款。

七十五歲。

椿及坡石佳，而鹿殊草率。

真。

滬1—2729

☆朱耷　桃實雙禽軸

紙本，水墨。精。

"丙子夏日寫，八大山人。"

七十一歲。

滬1—2739

☆朱耷　松鶴圖軸

紙本，水墨。精。

辛巳一陽之日寫，八大山人寫。

七十六歲。

一鶴。

滬1—2757

☆朱耷　松陰雙鶴圖軸

紙本，水墨。

"八大山人寫。"鈐"八大山水"、"何園"。

款、印均不真。

文鼎　摹惲壽平臨北苑山水軸

絹本，水墨。

陳誡題：文少桐茂才之父後翁臨惲南田臨董北苑。

惲原本在畢澗飛家，有畢氏題，並臨之。惲畫上有笪在辛題。

劉云：後翁即後山文鼎，其説甚諦。

資。

惲壽平　東籬秋影軸

絹本，設色。

"丁卯九月，白雲溪樓擬宋人東籬秋影，南田壽平。"

畫工細，字軟。有本之物，或即同時人臨本。

臨本。

惲壽平　萬竿煙翠軸

　　紙本，水墨。

　　"甌香館臨曹雲西巨幀，南田
壽平。"

　　偽本之劣者。

滬1—2627

☆鄒喆　七松圖軸

　　絹本，水墨。

　　"壬子孟冬月，錫民鄒喆寫。"
鈐"鄒喆私印"白、"方魯"朱。

　　佳，粗筆大畫，渾厚。

滬1—4045

閔貞　達摩渡江軸☆

　　紙本，水墨。

　　鈐"正齋"朱。

　　粗筆，劣甚。款字亦劣。雖目
之爲偽，可也。

閔貞　柏鹿圖軸

　　紙本，水墨。

　　偽。

滬1—3934

余省　松柏綬雞軸☆

　　絹本，設色。

　　"戊寅桂月奉祝和翁先生七十
榮壽。虞山余省。"

滬1—3524

惲冰　春風鶗鴿軸☆

　　紙本，水墨。

　　"南蘭女史惲冰"。鈐"惲冰"
白、"清於"。

　　甚雅。

滬1—4113

方薰　花鳥軸☆

　　絹本，設色。

　　題"摹錢玉潭真本"。"甲午首
夏，方薰。"

　　三十九歲。

　　沒骨花，色頗俗。

滬1—3969

☆王琨　蒲塘清趣軸

　　絹本，重設色。

　　鈐"王琨字山輝印"。

　　上有壬寅高禩稽題，言爲高郵
王子寫，則其人高郵人也。

　　重色紅蓮綠葉，工緻而板。然
亦難得。

謝彬　漁家樂軸
　　綾本。
　　"古虞謝彬。"
　　山水劣甚，是康熙、雍正間風氣。
　　偽。

滬1—3929
☆王愫　倣倪山水軸
　　紙本，水墨。
　　林屋愫畫並題。
　　又王昱題，稱之爲叔。
　　本色。

滬1—4332
☆文鼎　紅藕花莊圖軸
　　紙本，設色。
　　道光己丑春日，文鼎作於三斗
銅齋。
　　六十四歲。
　　詩塘湯貽汾七十三歲題，藕莊
上款。
　　學文，尚佳。

滬1—3425
☆張偉　牡丹軸
　　絹本，設色。
　　蒲亭釣隱子張偉。鈐"張偉之

印"白、"子佳"朱、"静嘯閣"白
長，迎首。
　　全學南田，而石劣甚，花板
色豔。
　　彩色片，不入[精]。

滬1—3460
馬元馭　白鷺軸☆
　　紙本，淡設色。
　　庚辰八月畫並書李青蓮句。宸
老道長兄正……
　　三十二歲。
　　真。

滬1—4295
紀大復　水閣云樓軸☆
　　絹本，設色。
　　紀大復畫，未署款。
　　春巖表兄囑題。道光八年在豫
園會晤數番……別後二年，聞已
去世……戊申七月，眉雪識。鈐
"眉雪"、"張偉"白。
　　此張偉是另一人。

滬1—2385
藍孟　秋山話舊軸
　　絹本，設色。

題倣王叔明。單款。

真。

滬1—4372

☆改琦　善天女圖軸

絹本，設色。精。

用色綫白描。無款。鈐"大清
道光華亭改琦畫佛印信"白。

上烏絲欄格，道光甲申閏七
月，錢唐佛弟子江青敬書。鈐
"江青"白、"聖鄉"朱。

有"天放樓"大朱方印。

上郭麐題，云手中所持爲優鉢
羅花。

改琦畫罕見精品。

滬1—4405

劉彥冲　送子觀音像軸

紙本，設色。

道光二十五年歲在乙巳仲冬之
月，恭畫大士法像第九十四……
"忠州弟子劉泳之和南"。鈐"泳
之印"白。右下角"彥冲"朱方。

畫粗，不逮上幅遠甚，樹亦不
佳。然真。

滬1—4217

☆奚岡　摹王石谷倣李成古木寒
鴉軸

紙本，水墨。精。

"蘿龕外史鋼並記。"鈐"鋼"朱。

戊辰十月戴敦元記，言是奚岡
早年筆，將四十年矣。

蔣士銓、余集、戴敦元、江立、
魏之琇、何琪題。下余集又題。

畫甚佳。與中年成家後書畫全
不類。然諸跋均真。

滬1—4210

☆奚岡　複嶺重巒軸

紙本，水墨。

嘉慶巳未七月。

五十四歲。

本色。

佳。

滬1—4206

奚岡　蕉竹蘭軸☆

紙本，水墨。

乾隆乙卯九秋，蒙道士奚岡
戲墨。

本色，蕉白描。

滬1—4222
奚岡　溪山秋曉軸☆
　紙本，水墨。
　英懷上款。
　真。本色山水。亞於上幅。

滬1—2396
☆黃向堅　點蒼山色軸
　紙本，設色。
　存莽向堅。鈐"黃向堅印"、
"端木"朱。
　真而佳。紙敝，補色。

滬1—3237
藍濤　銷夏圖軸☆
　紙本，水墨。
　辛未款。
　粗鬆。
　是真。

滬1—4115
方薰　竹圖軸☆
　紙本，水墨。
　乾隆丙午。
　蔣次雲等題於本畫。
　真。

滬1—4397
☆劉彥冲　松風山館軸
　紙本，青綠。精。
　乙未仲春，右錄古風一首，彥
冲劉泳題。
　真而佳。

滬1—1100
☆陳栝　端午即景軸
　絹本，設色。
　"嘉靖壬子夏五月既望，陳栝
寫於白陽山居。"鈐"陳氏子正"
白方、"陳栝之印"白方。
　真。

滬1—3479
☆冷枚　雪艷圖軸
　絹本，設色。
　"雪艷圖。金門畫史冷枚。"
　本色。
　真。

滬1—3511
周笠　雲山讀書圖軸☆
　紙本，設色。
　乾隆丙子，"南溪周笠"。
　畫在張宗蒼、董邦達之間。

滬1—4340
陳鴻壽　桃花軸☆
　　紙本，設色。
　　單款。
　　色脫。

滬1—3361
陶窳　秋獵圖軸☆
　　紙本，設色。
　　巴陵陶窳製於挹清軒之西偏。
　　細筆，樹石有倣仇意。
　　清初康熙左右。

滬1—2609
☆祝昌　水閣秋深軸
　　紙本，水墨。精。
　　題五絕詩，單款。

滬1—3086
☆高簡　溪山策杖軸
　　絹本，設色。
　　自題倣巨然。單款，題七絕詩。
　　大畫。佳。絹破。

滬1—2367
孫枝　榮節圖軸
　　絹本，設色。
　　竹石芙蓉，"戊寅七月既望，漫
士孫枝畫"。
　　崇禎十一年。

滬1—3406
胡湄　桃實雙鹿軸☆
　　絹本，設色。
　　"當湖胡湄寫。"
　　在沈銓之前。

嵇樞、王素　色空圖軸
　　紙本，設色。
　　嵇小筠寫照，王小梅補圖，吳
熙載自題。
　　男像髡髮。旁一女對坐。

滬1—3423
孫志皋　秋水白蓮軸☆
　　紙本，水墨。
　　虎門石道人孫志皋。

一九八五年十一月十九日
上海博物館

滬1—2664
☆毛奇齡　梅花山茶軸
紙本，設色。
丁巳陬月，勃紹世長兄……
"西河弟毛甡僧開氏"。鈐"毛甡
之印"白、"大可一字彡"朱。
有泰州宮氏藏印。
字似；畫利家外行人繪。

滬1—2819
張一鵠　春牛涉水軸☆
絹本，水墨。
體老上款，"釣台逸客"。
外行人畫馬夏者。

呂潛　疏林泛舟軸
絹本，水墨。
"畫爲心水年道兄正，石山潛。"
全不類常見之品。是一外行
人畫。
不真。

滬1—3233
楊泰基　荷花軸☆

紙本，設色。
庚申九月上浣，當湖海農楊泰
基指頭畫。
康熙十九年。
著色。畫粗俗，構圖亦散。
錢鏡塘集百荷圖之一。

滬1—3360
沈廷瑞　煙江疊嶂圖軸☆
紙本，淺絳色。
雍正十一年癸丑寫於邗江寓所，
"宣城樗翁"，時年七十有七。鈐
"頑仙"、"樗翁"、"東鄉"。
畫有似石溪處，禿筆。

滬1—4046
☆方元鹿　竹石軸
紙本，水墨。
"辛卯暮秋寫奉西壃老先生清
賞，竹樓方元鹿並記。"鈐"江上
竹樓"朱。
乾隆三十六年。

滬1—4270
☆闕嵐　李白吟詩軸
紙本，水墨。
"闕嵐。"鈐"閩山畫印"。

淡墨白描，工細。

人物綫描頗佳，開臉亦尚可。

佳。

滬1—3526

☆葉榮　溪上草堂圖軸

紙本，水墨。

丙午客居鄂城，喜晤十山道兄，畫此並題呈教，不足□佳觀也。新安弟葉榮。鈐"澹生"朱。

康熙五年。

倣倪，似漸江。

雅。

滬1—2823

☆黃松　秋塘鷺鷥軸

絹本，水墨。

款：仙源黃太松寫。鈐"黃松之印"白、"東東ⅳ"朱。

尚佳。

滬1—3231

陳卓　歲朝圖軸

絹本，設色。

丙午嘉平月畫於聽秋軒。

界畫。下半有園亭軒榭，然不佳。

滬1—3403

林璧　荷花翠鳥軸☆

紙本，水墨。

壬午作。

康熙四十一年。

錢鏡塘百荷圖之一。

滬1—4361

金禮嬴　梅月雙清軸

細絹本，水墨。

嘉慶辛酉孟諏寫於稽山之繡虎樓。自題五段。

屠倬、吳鍾駿邊跋，戴熙題。

王曇之妻，三十九歲即逝。

畫梅花頗雅，佳。

張敔　花鳥軸

紙本，設色。

真而劣。

滬1—3521

☆陸道淮　叢篠喬柯軸

紙本，水墨。

"壬寅七月下浣擬吳仲圭筆，桐山樵人陸道淮。"

滬1—2415

☆沈韶　三仙圖軸

紙本，設色。

康熙丁巳重九寫於咲塵山房供奉。弟子沈韶。

粗，似李士達。

曾鯨之徒，然不逮曾遠甚。畫無靈秀氣。

滬1—3219

武丹　松溪歸棹軸☆

紙本，設色。

戊子仲冬，爲浩翁道長粲正，東山武丹。鈐“武丹字忠白”白、“東山老人”朱。

畫似項聖謨，與習見面目全不類。

紙敝。

滬1—3222

姜泓　荷花鴛鴦軸☆

絹本，設色。

“西泠姜泓作。”

畫、字均似藍瑛。

滬1—2375

賈淞　聽泉圖軸☆

紙本。

“癸巳小春寫博天若年翁一粲，賈淞。”鈐“賈淞私印”、“右湄”。

順治十年？

尚佳。

滬1—3448

☆薛鱒　海棠梨花軸

紙本，設色。

甲寅春，六十六歲作。鈐“薛鱒之印”白、“壽魚”朱。

雍正十二年？

畫細筆。

畫、色均劣。

戴明說　竹圖軸

紙本，水墨。

庚子六月，恒庵上款。

竹葉弱而澀，款亦滯。

僞而劣者。

滬1—3482

葉勇　秋山茅亭軸☆

紙本，設色。

“甲午夏日做趙集賢筆法，巢云散人葉勇。”鈐“臣勇”、“南田”。

畫在石谷、南田、新羅之間。

滬1—2605

金玥、蔡含　合作秋蓼蛺蝶軸

　綾本，設色。

　上有冒襄詩跋，言贈健菴尚書
者。則爲徐乾學也。

　前題云，姬人臨杜陵□□小
畫，博余開顏云云。

　是生手所繪。

滬1—2603

金玥　花鳥軸☆

　絹本，設色。

　甲子長夏，看畫於染香閣，巢
民老人冒襄。

　畫杏花鴛鴦。是一有習氣之人
所繪，與上幅生手全不同。

　上幅是親筆，此則他人爲之。
冒襄題以售人者也。

滬1—3530

☆謝淞洲　長汀十八灘軸

　紙本，水墨。

　前題七古。乙卯十二月朔，林
村弟淞洲並畫。鈐“林村隱居”。

　雍正十三年。

　尚雅而水平不高。

滬1—4243

廖雲錦　荷花鷺鷥軸☆

　紙本，設色。

　“織云廖云錦。”

　畫、色均俗劣。

滬1—3528

蔡器　紫薇山鵲軸

　絹本，設色。

　“晴江蔡器。”鈐“器印”白方、
“琢成”白方。

　工筆。

　清初人。

滬1—2381

☆劉期侃　指畫梅鷹軸

　紙本，設色。

　“壬辰孟春月，宛陵劉期侃指
頭畫。”

　半圍叟宇昭。鈐“唐宇昭印”。
題七言二句。

　沈景韓、董胡駿、屠發祥、沈
英發、陳履端、汪名題，均崑翁
上款。

　是順治九年，早於高其佩。

滬1—4020
☆徐岡　秋曉翠羽軸
　紙本，設色。
　甲申初秋，藕花渚玶山徐岡畫
於青甌館。
　乾隆廿九年。
　極似新羅，鳥尤似，字亦似。
　入目。拍彩片。

滬1—4170
潘恭壽　杜麗娘像軸☆
　紙本，設色。
　上王文治題，庚戌六月款，言
爲潘倣唐之作，又重摹之。
　陶、劉、楊等均言僞。
　字弱，疑僞。

滬1—4059
翟大坤　竹圖軸☆
　紙本，水墨。
　無聞子戲筆。鈐“翟大坤”白、
“子厚”朱方。
　自題七絕。
　真。

滬1—4425
☆顧蕙　臨董其昌丹臺春曉軸

　紙本，水墨。
　有黃均跋，言爲錢叔美之妻。

滬1—4057
☆翟大坤　溪山春靄山水軸
　紙本，設色。
　“嘉慶戊午長夏倣大癡道人筆
意於歸研草堂，翟大坤。”

滬1—4178
張賜寧　荷花軸☆
　紙本，水墨。
　粗筆。嘉慶甲戌秋，桂巖賜
寧。自題“寫青藤道人”。
　真本。

滬1—3430
☆錢以壋　山村晚歸軸
　紙本，設色。
　“戊申小春月寫並集唐句，懶
叟壋。”
　有似項聖謨處。

滬1—4238
姜漁　荷花軸☆
　紙本，水墨。

嘉慶丁丑。
粗筆。

滬1—3405
胡湄　芙蓉鴛鴦軸☆
　絹本，設色。
　"晚山胡湄寫祝。"
　工筆。
　款字極惡俗，然是真。

滬1—3407
☆胡湄　鸚鵡海棠軸
　絹本，設色。
　"晚山胡湄寫。"款字同上幅。
　工筆。
　佳，海棠工麗、鳥蝶生動。

滬1—3478
朱彝鑑　麓木垂陰軸☆
　紙本，水墨。
　康熙壬午。
　生手所繪，書、畫均不佳。
　時代相符。

滬1—2829
顧大申　漁樂圖軸☆
　絹本，設色。

　"漁樂圖。癸丑春杪擬古於虎
丘精舍，大申。"
　畫似蔣嵩，所謂擬古也。
　俗，不如本色者雅。

滬1—4348
翟繼昌　山莊春曉軸☆
　紙本，設色。
　"山莊春曉。倣李營丘筆意，
翟繼昌。"
　畫俗而薄。

滬1—2612
☆曹岳　松澗聽泉軸
　絹本，水墨、淡設色。
　"竹西曹岳。"鈐"秋崖"朱。
　金陵、藍瑛之間。

滬1—2595
文定　梅花雙雀軸
　紙本，水墨。
　乙丑春杪，賓日上款。
　康熙二十四年。
　文點題。
　梅似眉公，鳥似藍瑛。

滬1—4064
尤蔭　竹石軸☆
　紙本，水墨。
　甲子新正，冠三上款，七十三
老人尤蔭。

滬1—2826
☆錢黯　倣倪山水軸
　紙本，水墨。
　八十老樵錢黯。鈐"錢黯之
印"朱、"道號東陽子"白。

滬1—4456
費丹旭　寒林鍾仙圖軸☆
　紙本，設色。
　擬文水道人……
　人劣，寒林佳。

張問陶　菊花軸
　紙本，水墨。
　偽。

楊晉、王翬　陳其年像軸
　楊晉畫其年像，王翬補景。
　偽。

滬1—2354
蕭晨　呂仙像軸☆
　紙本，設色。
　"榆叟蕭晨。"
　真而劣。衣紋劣甚，面目尚清秀。

滬1—3355
王雲　山樓雲起軸☆
　絹本，設色。
　"癸卯秋月製，王雲。"
　雍正元年。
　界畫。有樓閣。
　真。絹色黯。

滬1—3354
王雲　梅花書屋軸☆
　絹本，設色。
　"梅花書屋。甲午小春寫於竹
塢南軒，王雲。"
　真。不逮上幅。

滬1—4572
顧澐　溪橋移棹軸☆
　紙本，水墨。
　丁亥七月，次侯譜兄上款。
　真而佳。

滬1—4575
☆顧澐　臨惲秋帆圖軸
　紙本，設色。
　窓齋上款。自題用日本紙畫。

滬1—4316
☆顧洛　西園雅集圖橫披
　絹本，設色。
　"西梅居士顧洛寫。"
　工緻，佳。人面在老蓮、新羅
之間，細如遊絲；芭蕉鈎勒亦佳。

滬1—4411
☆屠倬　山居圖軸
　紙本，水墨。
　梅鄰上款。
　本色。

戴熙　雲峰煙楚圖軸
　紙本，水墨。
　戊申初春，子梅上款。
　偽。畫粗，款細弱。

滬1—4463
☆戴熙　巖谷春回軸
　紙本，設色。
　道光廿八年十二月，畫請芝軒

相國老夫子鑑賞，門下士戴熙並
題句。
　四十八歲。芝軒即潘世恩。
　畫過於甜熟無神，然是用意求
工之作。

滬1—4392
湯貽汾　倣石田菊花軸☆
　紙本，水墨、設色。
　道光甲辰。鈐"雨生詩畫"朱方。
　六十七歲。
　畫簡率。

湯貽汾　溪樓聽瀑軸
　紙本。
　溪樓聽瀑。雨山先生太守正
之，貽汾。鈐"雨生詩畫"朱。
　偽。印亦偽。

滬1—4740
沈天驤　封侯圖軸
　絹本，設色。
　鈐"駕千氏"朱。
　沈銓一派。

滬1—4709
吳穀祥　倣文徵明山水軸☆

紙本，青緑。
光緒戊子。
四十一歲。
真。

滬1—4422
陳銑　菊石軸☆
　絹本，設色。
　倣白陽山人，庚戌秋九月。
　道光三十年，六十六歲。
　俗劣。

吳縠祥　臨沈石田山水軸☆
　紙本，設色。
　並臨吳寬、唐寅、文壁、陳道
復題，桂山上款。丙申。

任預　猫蝶延年軸
　紙本，設色。
　款學趙之謙。
　畫、書均劣而薄。

滬1—4612
☆任頤　紫藤雙鳩軸
　紙本，設色。巨軸。
　丙戌。
　四十七歲。

滬1—4292
張崟　秋林讀書軸☆
　紙本，設色。巨軸。
　單款。
　畫粗略，然是真。

滬1—4712
吳縠祥　倣黃鶴山樵山水軸☆
　紙本，設色。巨軸。
　癸卯七月。
　五十六歲。
　真。

滬1—4434
吳熙載　凌霄軸☆
　紙本，設色。巨軸。
　己未冬至後三日。
　六十一歲。

滬1—3958
☆顧原　滿園春色軸
　紙本，設色。
　花卉。會稽顧原。鈐“乾坤
清氣”、“會稽顧原虎承書畫記”、
“癡漢子”。
　清中期？

滬1—3438
顧昶　摹董北苑山水軸☆
　　紙本，設色。巨軸。
　　雍正乙卯初秋，東吳顧昶。鈐
"顧昶之印"白、"元昭"朱。

梁巇　行書軸
　　紙本。巨軸。
　　劣。

滬1—4167
潘恭壽　臨文衡山倣劉松年採芝
圖軸☆
　　紙本，設色。
　　癸丑九秋臨，開翁上款。
　　五十三歲。

滬1—4747
周庭　峰回路轉軸☆
　　紙本，設色。
　　壬戌款。倣石谷筆。

滬1—4653
金彭　梅花通景屏☆
　　紙本，水墨。三條。
　　丁未冬月。
　　光緒三十三年，六十七歲。

滬1—3957
顧原　山靜林幽圖軸☆
　　紙本，設色。
　　"乾隆辛酉八月上吉，越嶠松
仙畫並題。"鈐"顧原"白、"松
山人"朱。

徐士愷　白鵑軸
　　紙本。
　　"浦陽徐子静。"
　　墨畫山石，鳥甚工，而山石拙
俗甚。

滬1—3539
沈銓　三獅圖軸☆
　　紙本，設色。巨軸。
　　樹石、坡坨均是本色，而獅俗
劣特甚；款亦真。
　　真而極俗。

滬1—4768
褚章　寒林軸
　　紙本，水墨。巨軸。
　　"庚寅秋日，木田褚章。"
　　粗豪，有藍瑛、吳宏筆意。

滬1—4756
清永　雲山放舟圖軸☆
　　絹本，水墨。
　　"丁未夏月擬一峰筆，欽山清永。"
　　金陵後學。

滬1—3717
☆張宗蒼　嵩山古柏圖軸
　　紙本，設色。巨軸。

雍正丙午十月過樹下，畫之，贈西疇雙壽。
　　真。

滬1—2611
曹岳　長夏江村軸☆
　　絹本，淡設色。巨軸。
　　廣陵曹岳爲裕翁老先生畫。
　　學巨然。
　　不如前記一幅本色者佳。

一九八五年十一月二十日
上海博物館

滬1—4432
王素　鍾馗軸☆
　紙本，水墨、淺設色。
　上自題吳薖詩句。
　有學華嵒意。
　俗。

滬1—3446
上官周　臺閣春光軸☆
　紙本，水墨、設色。
　己未三秋，七十五叟，德翁上款。
　乾隆四年。
　山水。
　畫粗俗，真。

滬1—2825
蔣和　秋景山水軸
　粗絹本，設色。
　壬子夏月，爲吉翁先生粲，蔣和寫。鈐“蔣和之印”白、“紹伊氏”朱。
　康熙十一年。
　金陵派，時代亦差近之。
　尚佳。

滬1—3930
王潛　荷花軸☆
　紙本，設色。
　“乙亥冬十二月除夕前一日客海陵署中，珠湖王潛寫。”鈐“王潛之印”、“東皋”、“抱膝長吟”，左下“花里神仙”白方。
　粗筆，潑墨。

滬1—3491
周顥　雪山行旅軸☆
　紙本，淡設色。
　“丁丑冬日寫於槎南精舍，芷岩周顥。”“周顥之印”、“芝岩樵叟”。
　畫在王槩、蕭雲從之間。
　水平甚低。

滬1—2366
徐大珩　九老圖軸☆
　絹本，設色。
　自題七絕，款：琅圃徐大珩。
　山水學馬遠、李唐。

滬1—2613
☆陸遠　夏山深秀軸
　絹本，設色。

"甲子二月望後，擬王孟端夏山深秀圖，似吉翁先生正。古吳陸遠。"

康熙二十三年。

畫有似石溪處。

康濤　麻姑獻壽軸

紙本，設色。

戊辰夏六月，康濤。

後加款，不知何人作。

嘉道之後。

滬1—4202

奚岡　倣吳仲圭山水軸☆

灑金箋，水墨。巨軸。

乾隆己亥九秋，倣吳仲圭，鶴渚散人奚岡。

三十四歲。

粗豪，搨筆畫。

沈銓　松鶴圖軸

絹本，設色。巨軸。

款偽，在左上側。是他人畫，填款。

畫是沈氏一派，而平薄。

清佚名　徐渭仁像軸

紙本，設色。

清人影像。無款無跋，不能證明是徐氏像。

滬1—4417

蔣寶齡　連雲橫翠軸☆

紙本，設色。

己丑夏倣石田，劍霞上款。

道光九年，四十九歲。

滬1—0930（文彭《有美堂記》部分）

佚名　有美堂圖軸

絹本，設色。

上文彭隸書《記》。綠絹，方格。無款，鈐二印。舊物。

末鈐"子京所藏"小印。

文字勻，然不佳。疑？

畫清人倣仇者。康熙。

滬1—4721

☆陸恢　溪山雪霽軸

紙本，設色。

光緒十九年，倣郭熙山水。

四十三歲。

佳。

滬1—4726
陸恢　山堂讀易軸☆
　紙本，設色。
　本款。乙卯夏五。
　六十五歲。
　張祖翼題。

滬1—4723
陸恢　浮巒暖翠軸☆
　紙本，設色。
　丁未。
　五十七歲。
　本色。

滬1—4725
陸恢　南嶽雲開軸☆
　紙本，設色。
　辛亥。
　六十一歲。

滬1—4724
陸恢　薔薇軸☆
　紙本，設色。
　丁未款，自題"大旨在李復堂、
張孟皋之間"。
　五十七歲。

歸昌世　竹圖軸☆
　紙本，水墨。巨軸。
　單款。
　劉云挖去上款。

滬1—4645
吳滔　碧水丹山軸☆
　紙本，水墨。
　光緒二十一年。
　五十六歲。吳待秋之父。
　粗俗。

滬1—3227
張煒　花鳥軸☆
　紙本，設色。
　庚申款，"芸瓢張煒"。
　工細板滯，畫玉蘭枝幹尤劣。

陳尹　秋溪獨酌軸
　紙本，設色。
　自題五絕，"云樵陳尹"。
　畫有藍瑛意，枯澀板滯，劣甚。

滬1—4165
潘恭壽　松桐萱石軸
　紙本，設色。
　辛亥十一月，傲齋居士上款。

自題倣白陽。

　　字有似王文治處。

　　真而劣。

滬1—4570

吳大澂　南極老人軸☆

　　紙本，水墨、淡設色。

　　光緒己丑大梁節署畫。

　　五十五歲。

明佚名　松鶴圖軸

　　絹本，設色。

　　無款。

　　細筆。

　　清前朝。

滬1—4509

胡遠　竹石圖軸☆

　　紙本，設色。

　　己卯冬十一月上旬。

　　五十七歲。

　　真。

葉指發、程璋　花鳥軸☆

　　紙本，設色。

　　葉畫花，程畫鳥。丁巳六月。

滬1—4751

高泰源　觀瀑圖軸☆

　　絹本，設色。

　　鈐“金門畫史”白方，在右側。

　　是用絹畫西洋畫者，劣甚。山
石畫明暗，室內染黯。

張有禄　花卉橫披☆

　　紙本，設色。

　　己丑，“傅山禄”。

　　張賜寧之孫。

袁江　山水通景屏

　　紙本，水墨、設色。十二條。

　　袁江後學，添款。舊物。

滬1—2155

宋佚名　春涉圖軸☆

　　絹本，設色。

　　無款。

　　山水學馬夏。水中人馬甚佳；
人面、衣紋、馬足均佳。

　　是明人。

滬1—4076

☆羅聘　梅花軸

　　紙本，水墨。巨軸。

自題"玉照春暉"四大字。下款：乾隆癸巳冬十二月，兩峰道人羅聘畫。鈐"揚州羅聘"朱方、"山林外臣"白方。

四十一歲。

上又題詩。云越三日又書，以記今年客居之興耳。鈐"花之寺僧"朱、"香雪"引首。

滬1—2675

☆梅清　倣黃鶴山樵山水軸

紙本，設色。丈二匹巨軸。精。

倣黃鶴山樵筆意，寄呈阮亭老先生大教。庚午重陽，瞿山梅清。鈐"瞿硎"白、"名予曰清字之則淵"白。

六十八歲。

左下鈐"天延閣圖書"。

滬1—2568

☆龔賢　重山樓閣軸

紙本，水墨。巨軸。精。

乙卯新秋。

五十八歲。

畫板，墨色不透明，遠近拉不開，無龔氏習見筆觸之美。

疑。

滬1—3417

☆袁江　關山夜月軸

絹本，設色。大橫軸。精。

"關山夜月。庚子秋杪，邗上袁江。"鈐"袁江之印"、"文濤"朱。

本色，款不似。用墨重，畫刻露。

疑袁耀代。

滬1—3695

☆李鱓　穀雨名花軸

紙本，水墨。巨軸。

右下鈐"賣畫不為官"白方。

乾隆癸酉春二月，祿翁上款。

六十八歲。

畫極板笨。大幅使然，是真跡。

滬1—3514

☆袁耀　山莊客至圖軸

絹本，設色。巨軸。精。

丙寅小春，邗上袁耀畫。

鈐"太谷孫氏家藏"朱。

界畫。

滬1—4552

☆趙之謙　牡丹圖軸

紙本，設色。

朗山上款。

偏在一側，構圖不佳。

滬1—0272

☆元佚名　雪山圖軸

三拼絹本，設色。精。

無款。

右鈐"浙西世家"白、"司禮太監圖書"白、"戴氏家藏子孫永保之"白。

中鈐"晉國奎章"。

左鈐"乾坤清氣"、"清和珍玩"、"晉府書畫之印"、"敬德堂圖書印"。

元人學李郭者。佳。或是明初。有晉府印，可爲下限。

建築已有南宋特點。

以上均巨軸。

董其昌　行書五言聯

紙本。

"竹送清溪月……"

偽。

滬1—2244

王時敏　隸書七言聯

紙本。

礎老上款。"當軒半落天河水……"

有文後山藏印。

滬1—2246

王時敏　隸書五言聯

紙本。

爾常上款。"芝蘭君子操，松柏古人心。"

印"西盧老人"，同上幅；又，名印不同。

滬1—2245

王時敏　隸書五言聯

紙本。

單款。"捲簾花雨滴……"

有吳雲印。

佳於上聯。

滬1—3788

☆金農　漆書六言聯

紙本。

肯堂五兄上款。"摛藻期之鏧繡，發議必在芬香。"

佳。

滬1—3756

金農　漆書七言聯

　描花箋。[精]。

　"越紙麝煤沾筆媚，古甌犀液發茶香。"乾隆甲子冬日書。鈐"金氏八分"白。

　五十八歲。

滬1—3776

金農　漆書七言聯

　紙本，砑花邊。

　"殷勤但酌杯中酒，豁達長推海內賢。七十五叟金農。"

滬1—3645

高鳳翰　行書七言聯

　紙本。

　申仲四兄上款。

　"苔生奇石偏能古，月到碧梧分外清。"

　右手，佳。

滬1—3646

高鳳翰　隸書五言聯☆

　紙本。

　單款。"月痕鏤石碧，花影留春紅。"

隸書學鄭谷口。

滬1—4192

黃易　隸書七言聯

　描銀雲頭紙。[精]。

　燕南五兄款。"修竹便娟調鶴地，春風蘊藉養花天。"

滬1—4193

黃易　隸書七言聯☆

　描花紙本。

　單款。"芝蘭氣味松柏操……"

　字劣於上幅。

滬1—4194

黃易　隸書七言聯☆

　紙本。

　"半簾秀映文章草，小院香清君子花。"

滬1—4195

☆黃易　隸書五言聯

　簾紋紙本。

　"竹屋低于艇，梅花瘦似詩。"

虛谷三兄，散花灘上人黃易。

　佳。

滬1—3811
黃慎　草書七言聯
　紙本。
　"一庭花醉蚤生月……"
　真。

滬1—3812
☆黃慎　草書七言聯
　紙本。
　"半榻爐煙邀素月，一簾風雨
讀南華。"
　佳。

滬1—3622
華嵒　行書七言聯
　紙本。
　"白雲黃屋高人臥，江樹青山
好鳥閒。"單款"新羅山人"。

滬1—3569
華嵒　行書七言聯
　紙本。
　李鄴侯無煙火氣……丁卯小
春，新羅山人華嵒。

滬1—4172
☆錢坫　篆書屏

紙本。四條。
丙午，爲秋塍二弟。

滬1—4173
☆錢坫　篆書五言聯
　紙本。
　汲古得修綆，吐論駕秋濤。嘉
慶八年八月廿又一日。

滬1—3669
☆李鱓　行書七言聯
　斫梅花粉箋。
　戊戌新秋。
　二十九歲。
　"情高鶴立崑崙峭……"西翁
上款。楚陽弟李鱓。鈐"臣鱓之
印"白、"李供奉書畫記"朱、"金
門承旨"橢白，迎首。

滬1—4336
郭麐　行書七言聯
　紙本。
　清談如晉人足矣，濁酒以漢書
下之。眉叔上款。

滬1—4181
☆蔣仁　行書七言聯

紙本。

"看畫客無寒具手，論書僧有折釵評。"吉羅居士仁。

佳。

滬1—3917

楊法　四言聯

　紙本。

　行有規矩，言無枝葉。己君楊法。

　怪篆隸。

滬1—4142

鄧琰　篆書八言聯

　灑金箋。精。

　"上棟下宇左圖右書，夏葛冬裘朝饔夕飧。鄧琰書。"

滬1—3715

李鱓　行書四言聯

　紙本。

　德老上款。花香鳥語，琴韻棋聲。

　真。

滬1—2389

查繼佐　行書五言聯☆

紙本。

吹雲存遠塔，留月共名賢。

滬1—3451

王澍　篆書七言聯

　紙本。

　雍正八年，鑄九上款。一起一落老龍舞，不直不辱古松姿。

張瑞圖　行書七言聯

　紙本。

　單款。

　劣，疑偽。

鄭燮　七言聯

　紙本。

　子瞻翰墨擅天下……

　偽。

滬1—2541

☆查士標　行書五言聯

　紙本。

　柯庭上款。"閒雲留鶴步，淡月轉花陰。"

滬1—4035

王昶　行書八言聯☆

紙本。

癸未秋八月。"經緯區宇彌綸彝
憲，抑揚人傑雕繪士林。"

滬1—3829
☆高翔　行書七言聯
紙本。
秋良上款。"帷幔下垂香不散……"
字不似。
疑僞。

滬1—3203
米漢雯　行書七言聯☆
紙本。
單款。"閒來寫樹松留譜……"
真。

滬1—4231
☆黎簡　行書七言聯
紙本。
雨餘窗竹琴書潤，風過瓶梅筆
硯香。
挖上款。

滬1—2798
☆朱彝尊　隸書五言聯
紙本。

騫泳上款。草堂書一架，苔徑
竹千竿。
真。

滬1—2794
☆姜宸英　行書八言聯
紙本。
"鴻戲林阿鯉游池曲，酒歸月
下詠和風前。"

滬1—4535
☆虛谷　行書五言聯
紙本。
儒卿一兄上款。

鄧琰　隸書七言聯
紙本。
"六經讀罷方拈筆……"
疑？

惲壽平　書笪在辛贈石谷句聯
紙本。
丙寅十一月款。
僞。
劉云曾見三幅；陶云疑奚岡。

龔自珍　篆書聯

灑金箋。
偽。

滬1—4261
☆伊秉綬　行書七言聯
紙本。
舊書不厭百回讀，杯酒今應
一咲開。山民仁兄待詔。嘉慶丁
卯春。
真。

滬1—4197
☆洪亮吉　篆書七言聯
紙本。
歐餘大兄上款。"文章京國推名
輩……"
真。

滬1—3443
☆何焯　楷書五言聯
紙本。
高懷無近趣，清抱多遠聞。舜
翁上款。
上款在右上，下款在左下。
真。

滬1—4449
☆曾衍東　行草書七言聯
紙本。
真。

滬1—4184
☆巴慰祖　隸書七言聯
紙本。
詩入司空廿四品，帖臨大令
十三行。
真而佳。

一九八五年十一月二十一日
上海博物館

王翬　倣古山水册

紙本，水墨、設色。十二開，直幅。

庚辰三月款。起"李晞古"。

舊僞。

王翬　倣古山水册

紙本，設色、水墨。八開，推篷。

穆翁先生上款。"辛酉霜降日，王翬。"

舊僞。

☆王翬　倣宋元各家山水册

絹本，設色、水墨。八開。

倣趙令穰、曹知白、松雪。

"巨然煙浮遠岫圖。歲壬寅客晉陵莊氏，曾臨一過。"鈐王翬之印。

無本款，有印。疑原不止此。

內有似王鑑者。松雪一幅、吳仲圭一幅劣。細思終是可疑。

內曹雲西一幅似三十餘，已開中年面目。

謝稚柳跋及印。

滬1—2878

☆王翬　山水册

紙本，水墨、設色。十開，推篷。

末開王自題：乙丑暮春梁溪道上與南田子同舟，蓬窗風日妍好，娛弄筆墨，遂成十幀。正米海嶽所謂一片江南也。即屬南田題詠，以志一時興會云。王翬。

又自題一首。

各幅多有南田題。第二開惲有款。

內一開筐在辛題。

滬1—3016

☆惲壽平、王翬　山水册

紙本，水墨。八開。

六月八日，予與石谷同過遠公先生齋……乘興隨筆，須臾盈紙，石谷復爲點綴。以史先生研精六法，能教督所不逮也。惲壽平記。鈐"壽"、"正叔"。

癸丑六月十四日，王翬。

滬1—2946

☆王翬等　清初二十名家梅花册

紙本。二十開，直幅。

周人玉。山似項聖謨。

王翬墨梅。似金俊明。"翬"，細尖筆。

王鑑墨梅。題"梅孤月影斜"。

王武墨梅。

鄒式金墨梅。

金俊明墨梅。

陳坤。雙鈎著色。似陳嘉言。

顧殷墨梅。題"雲濤香雪"。染墨雲。

高簡。花青襯花瓣。

文蘭著色梅。己未春日寫。

莊冏生墨梅。眉公一派。

朱陵墨梅。眉公後學。

瞿鏡著色梅。

文止著色梅。鈐"知止"、"原名定"。

汪璪。鈐"汝陽"。似王武。

陳砥墨梅。鈐"石如"。

朱白梅竹。設色。己未。

曹鉉墨梅。似金俊明。

宋裔著色梅竹。

江貞瓶梅。庚申夏季。

繆錦宣題。

滬1—2888

☆惲壽平、王翬、王原祁　山水合册

紙本。橫幅，八開，推篷。

惲，四開：臨水村圖；臨董臨一峰小幀（戊辰款）；臨倪（字亦學倪）；題"洞庭始波……"

王翬，二開：倣倪，題雲林之號，有曰蝸牛生者，爲他書所未見；武夷放棹，甲戌。

王原祁，二開：乙亥長夏，子老囑倣大癡筆；倣王蒙，題七絶。"夏日雨窗又爲子老作並題。麓臺祁。"

滬1—3348

☆王翬、惲壽平、范廷鎮等　合作漁隱圖册

紙本，設色。十開，推篷。

范晴釣、惲故港、范樵話、王雨泊、王漁火、惲狎鷗、王濯足、范晚唱、王霜笛、王夜雪。

鈐"藝園范生"、"臣鎮"，均白方。

每幅鈐"曾敉"朱長。

何紹基引首，顧子山跋。

均無款，畫風是惲後學。

後人於無印處加僞王、惲印。

是范廷鎮畫。疑原不止十開，去其有款者，餘十開爾。

滬1—3038

☆惲壽平、王翬　山水合璧冊

紙本，設色。十二開，推篷。

江草圖。無款印。畫樹幹似王，江草及軟枝似惲。

惲倣陸天游丹臺春曉。生紙。

惲千頃琅玕。三間草閣。畫竹山。

王墨竹。惲題。

王山水。無款。

惲雲山。戊辰二月款。五十六歲。

王倣趙令穰江村讀易。劣甚，樹幹粗筆重墨抹成。

王潑墨雲山。惲題。

王倣唐解元林塘佳趣。

王倣吳仲圭。

王倣李咸熙寒林欲雨。

王寫叔明小景。設色。草率。

滬1—3022

☆惲壽平　摹古山水冊

紙本，設色。十開，推篷。

趙令穰湖莊清夏、倣米、大癡（題橅古十種）、文同、北苑煙浮遠岫、倣倪小山堂、鄭禧、風煙夕翠（丁巳）、陸天游、梁楷空煙無際。

四十五歲。

真。

照彩。

滬1—3044

惲壽平　花卉山水冊

黃紙本，設色。十開，推篷。

桃柳、芍藥、臘梅雙清圖、薔薇（月季）、墨荷。

巨然、李成古樹圖、趙令穰漁邨圖、錢選秋村江樹、武陵桃花（重設色）。

畫稚而劣，偽本。

惲壽平　寫生冊

紙本，水墨、設色。八開，推篷。

芍藥（設色）、黛色參天（柏，擬趙承旨）、荷花（橅錢舜舉）、老少年、菊石、萱花、蘭石、竹石。

畫弱，細處似，而粗筆寫意處均不逮。枯枝、樹幹均不佳。

劉、楊云是范廷鎮。

倣本。畫優於張偉。有用資料。

惲壽平　山水花卉冊

絹本，設色。十二開，直幅。

己未款。

畫大小不一，題亦不一。題之

印與畫之同式印非一方，配成。

　　畫偽劣，題亦可疑。

惲壽平　倣古山水册

　　十開，推篷。

　　倣王蒙、錢選、倪、王紱、松風雲影（半幅）、云山墨戲、范寬（半幅）、趙承旨、王右丞，己巳臘月於茗華閣擬古。

　　舊偽。

王鑑　倣古山水册

　　紙本。直幅，十開。

　　倣楊昇、范寬（誤書）、北苑、巨然、惠崇、子久、仲圭、雲林、叔明、馬琬。

　　舊臨本，有本之物。

滬1—2294

☆王鑑　倣古山水册

　　紙本，水墨、設色。直幅，小册，八開。

　　倣巨然、子久秋山圖、陳惟允、趙文敏青綠、高尚書夏山欲雨、叔明、大癡、倪。

　　末幅題："庚子小春，寓半塘客舍，雨窗岑寂，戲弄筆墨，遂成八幀，未得古人遺意，不足留也。王鑑。"

　　六十三歲。

　　每册有"湘碧"朱長印。

　　有徐邦達藏印。

　　真而佳。

滬1—2315

☆王鑑　倣宋元八家册

　　紙本。直幅。

　　倣北苑、巨然、子久、高尚書（設色）、叔明、馬琬（設色）、范寬、倪高士。

　　末葉題："乙巳九秋，擬古八幀似子羽詞兄，王鑑。"

　　六十八歲。

　　顧子山對題。

　　真而佳。

滬1—2324

☆王鑑　倣古山水册

　　紙本，淡設色。十開，直幅。

　　倣巨然、李成、范寬（設色）、趙令穰（設色）、蕭炤、燕文貴、盛子昭、雲林、松雪、叔明。

　　又紙"己酉九秋，婁水王鑑"，言倣王時敏藏宋元大册。

七十二歲。
三册中此册最佳。

滬1—2884
☆王翬　倣古山水册
紙本，設色。方幅，推蓬，十二開。
"壬申六月，王翬。"
淡墨，多簡筆草率之作。内
一二開佳。
真。

滬1—3152
☆石濤　山水册
紙本，設色。六開，横幅。
石榴、芙蓉等花、倣米雲山、
著色山水（數里青山）、竹、山水
（世事付滄波……）。
真。

滬1—3111
石濤　花卉册
紙本，水墨。十二開，推蓬。
蘭花。辛酉七夕後二日……蓼
莪上款。四十二歲。
牡丹。湘濟石濤濟山僧題於長
干之一枝閣。鈐"小乘客"。
山水松石。極似梅清。半幅。

另半幅王時敏對題。
水仙。墨染勾花。款：濟山僧
石濤。鈐"原濟"、"石濤"。佳。
半幅。另半幅陳維崧題。本幅志
山題。
墨竹。款"湘源濟"。鈐"濟山
僧"白。本色。
菊瓶蘭。半幅。自對題，重過
采石太白詞次韻。
荷花。水墨。"濟道人。"鈐
"前有龍暝"白。
山水。題："畫山不得閒中
趣……湘濟小乘濟道人。"似梅清。
芙蓉蕉石。題："青藤筆墨人間
寶……"
石濤題五律。清湘石濤濟山
僧偶書於一枝閣中。同紙冒襄
七十一歲書董其昌題畫一則。

石濤　山水花卉册☆
三花卉，兩山水。内一山水似
梅清。乙丑二月。
四十六歲。
後自書梅花詩十首。配入，然
是真。

滬1—2747

朱耷、石濤　山水花卉合册

紙本，水墨、設色。十開。

芙蓉、芋頭、瓜、茉莉花環、蘭花葡萄、菊花。"彊星紀之秋，八大山人寫。"

以上均八大，鈐有"Ꮎ凸"印，陳希敬對題。真而佳。

石濤山水。自對題書論畫二則。

又一幅山水"自題宣州司馬鄭瑚山見訪，時方奉旨圖江南之勝。濟山僧石濤"。

又一幅山水。枯筆焦墨。自對題：夏日訪戴鷹阿於長干寺，縱觀作畫。雨中戴笠而歸。仍是書舊詩。

又一幅山水。題《秋日簡宜塈大師》，五古詩。

均真。

滬1—3705

蔡嘉、李鱓、黃慎　畫合册☆

紙本。十二開，對開，橫幅。

蔡嘉花卉。四幅：牡丹、燕子、山雀、葵花。罕見，佳。

李鱓蘭石。四幀。

黃慎。四幀。

滬1—2744

☆朱耷　花鳥册

絹本，水墨。十開，直幅。

牡丹、柱石。

鳥。"乙酉八大山人寫"，鈐"何園"。康熙四十四年，八十歲。

荷花、椿鳥、蕉、雙鳥、梅花（硬直，似早年）、蘭花、竹。

此最晚年之作，禿筆，然梅花忽出早年硬直之筆。

末幅竹題"三月十九日，八大山人寫十二幅"，"二"字刮去。

滬1—3676

李鱓　花卉册

紙本，設色。八開，橫長，推篷。

乾隆四年春。在《蓮實》幅上。

五十四歲。

滬1—2737

☆朱耷、石濤　書畫合册

紙本，設色。十開，橫幅。

石菊、菊、菊、瓜鳥。又一題。以上八大。

荷、竹。又自題三開，已卯（六十歲）。以上石濤。均真。

滬1—2746

☆朱耷　花卉册

紙本，水墨。彩。

芙蓉（“法堀”印）、水仙（“蕭疏淡遠”白方）、辛夷、牡丹（“刃菴”朱方）、藤月（“傳綮”款，鈐“釋傳綮印”）、荷（“刃菴”）、紫薇（“淨土人”白方）、玉簪（“刃菴”朱方）、蘭花、石（題“石癖”，鈐“刃菴”朱）。

此爲早年重要作品。最早一幅在台。此爲其次早者。第三早在故宮（丙午，康熙五年）。

滬1—3694

李鱓　花鳥册☆

紙本。橫幅。

乾隆十七年款。自對題。

六十七歲。

真而平平。

滬1—3668

☆李鱓　花卉册

絹本，水墨。十四開，方幅。

梅、竹、蕉（款：大埞山人）、桃（丁酉春日）、菜、水仙、月季（丁酉夏寫於熱河直廬）。

三十二歲。

自對題。後另紙並題，言甲午隨駕熱河作（二十九歲），戊戌再題。

早年代表作。

一九八五年十一月二十二日
上海博物館

滬1—3870

鄭燮　蘭竹册☆

　羅紋紙本，水墨。十二開，對開改推篷。

　"乾隆丁卯正月廿三日午餘。"

　五十五歲。

　每幅印均不同，有"喫飯穿衣"白、"鄭風子"圓朱、"廣文館"朱方、"鷦鴣"白、"風塵俗吏"白等。

　舊偽。

鄭燮　蘭花册

　羅紋紙本，水墨。八開，推篷。

　只一開蘭花，餘均題。嶰谷上款，在對題上。

　贈馬曰琯者。

　真？印甚佳。

　再觀，是舊做本。

滬1—3868

☆高翔等　清人九家雜畫册

　十二開，橫幅。

　高翔茄。紙本。無款。鈐"山

林外臣"白方。佳。

　鄭燮蘭。紙本。無款。鈐"鄭蘭"白方。對題書東坡墨品二則。時代稍早，習氣少。

　黃慎黃月季。絹本。印款。佳。

　黃慎梨花。絹本。雍正九年春三月寫於廣陵美成堂。（反鉛）

　李鱓水仙蒜。紙本。"仝是蒜也，有雅俗之分焉。"

　李鱓葵花。絹本，設色。

　李鱓芝蘭。絹本，設色。辛亥。

　高鳳翰荷花。紙本。

　閔貞芝石。紙本，水墨。款：正齋。佳。

　金農水仙石。潑墨，設色。

　羅聘芝蘭。紙本，設色。款：遯夫。指畫。

　汪士慎墨梅。紙本。為授衣寫梅作。

滬1—4082

☆羅聘　九秋圖册

　紙本，設色。九開，對開改橫，小册。

　秋涉、秋水、秋圃、秋砧、秋林、秋山、秋雲、秋塞、秋唫。

　末幅隸書款：羅聘。

前璞莊題，云兩峯爲其所畫。

真而佳。頗有思致，内秋塞一開劣，不善畫人故也。

滬1—4110

☆朱孝純 雜畫册

紙本，水墨、設色。十開，對開改橫推篷。

鼠、蘭、飛白猫、柳蟬、岱宗對松山小景、荷、竹石、芙蓉鳥、風雨小艇、山水。各幅皆鈐有“孝純”印。

末幅有朱氏題：“乾隆卅八年寫於太岱七十二峯山館之西偏，並求兩峯道人正畫。東海釣客。”鈐“思堂書畫”，即朱孝純也。

三十九歲。

首幅加一僞羅聘款。舊題兩峯，實爲朱氏之作。

滬1—3908

李方膺 梅竹花鳥册☆

紙本，水墨。十二開，推篷。

乾隆十二年十月五日。

真而平平。

滬1—3907

李方膺 梅竹册☆

紙本，水墨。

丁卯八月，晴江。

乾隆十二年八月寫於滁州官署。

真而不佳。

滬1—3910

李方膺 梅花册☆

紙本，水墨。八開，推篷。

乾隆十七年六月，寫於五柳軒。

真而不佳。

滬1—3901

☆李方膺 花卉册

紙本，設色。六開，橫幅。

“南通州李方鄒。”鈐“讀雪”。

“甲辰三月，迴樓三兄自都門歸里，圖塵大教。晴江李方鄒。”鈐“李方鄒一字晴江”。

即李方膺早年，二十九歲。

畫法學蔣廷錫。末一開水仙佳。

有用之物。

滬1—3819

李鱓等 清人雜畫册

絹本。直幅，大册。

汪澄文山水並題。絹本，青綠。畫有似項聖謨處。對題陳章，云題於小玲瓏山館。

吳維善山水。絹本、淺絳色。倣大癡。陳撰對題。

吳雲墨竹。邗上吳雲。朱星對題：乾隆戊辰，桐鄉九十一老人星手稿。鈐"朱星渚印"白、"漢源"朱。

徐堅倣大癡山水。丁卯長至，鄧尉山樵徐堅。士炎對題，鈐"聖言"朱方。

黃溱臨石谷倣趙令穰江南圖。"丁卯四月，正川黃溱。"李葂對題，款：嘯村李葂。

△鴻漸倣趙令穰山水。"小陽山誠參。"鈐"鴻""漸"連珠。程夢星對題。

顧廉山水。"頑大廉。"金農漆書對題："遊王屋山五古一首，丁卯九月在廣陵南郭書，稽留山民金農。"

汪鴻客山水。衍庭汪鴻客，乾隆壬申。汪膚敏對題。

沈國月季花。徐□對題。

王三錫山水。曹學詩對題。

李鱓薔薇。研南對題。

高翔彈指閣圖。"彈指閣落成，諸同人限韻作，西唐高翔並圖。"李培源對題。

滬1—2516

☆查士標　山水册

紙本，設色、水墨。十開，直幅。精。

巴慰祖引首。

"士標畫於焦山之雙峰閣。同觀者爲量周上人、江上懶逸兩先輩。庚戌八月晦日夜漏下二刻並記之。"

五十六歲。

畫雅。

自對題。臨《苕溪詩》、《韭花帖》等，亦佳。

自題：不知經始何時，自遊三山攜之行篋，尚多素頁云云。則非一時所繪也。

滬1—2518

☆查士標　倣宋元山水册

紙本，水墨、設色。十二開，直幅。

自對題。

"甲寅浴佛日，畫宋元人山水十二家，似允企道兄清鑒，士標。"

查士標　山水册
　　八開，直幅。
　　單款。
　　劉云倣本。
　　畫弱，其言甚是。

滬1—2520
☆查士標　倣古山水册
　　紙本，設色。六開，直幅。
　　甲寅八月畫。
　　六十歲。
　　吳瀹對題，壬午夏夜。
　　内一彩色，不佳；倣倪小山竹樹、倣黃，佳。

滬1—2523
☆查士標　倣古山水册
　　紙本，水墨。十二開，直幅。
　　"己未清和月廿又一日，梅壑道人士標識。"（在倣方方壺一幀上）
　　自對題。紙小，是配入，然是真。
　　"康熙己未四月，倣清閟閣法

畫觀泉圖，士標。"
　　六十五歲。
　　漢白上款。
　　佳。

查士標　倣古山水册
　　紙本，設色。十開，直幅。
　　倣范寬、趙承旨、趙令穰、南湖清夏、米。丙午。
　　五十三歲。

滬1—4083
☆羅聘　雜畫册
　　紙本，設色。八開，横幅，推蓬。
　　用指紋畫牛腹，用牙籤畫枇杷。
　　指畫蟹、左手畫梅、指畫蘭、指畫菊、水仙。
　　指頭竹枝，題"高尚書以指頭寫竹枝，予因倣之……"

滬1—3635
陳治、高鳳翰　合璧册☆
　　紙本，水墨。十四開，直幅。
　　陳十二開，高二開。均畫，均高對題。
　　陳畫庚寅夏六月，山農陳治。
　　似查士標。

高畫山水、石各一開。丙寅六月廿八日。高畫、書均左手。

滬1—3757

金農　雜畫☆

絹本，水墨。二片，橫幅。

柏樹。題："歲歷戊辰，壽門。"

枇杷。題七律"賞遍桃花又李花……"

字真，畫是代筆，枇杷頗佳。

滬1—3801

☆黄慎　雜畫册

紙本，設色。十二開。

寫生，釣蟹、鳥、蝠等。生動。

"紅福天高。瘦瓢老人。"畫紅蝠，似漫畫，頗有意趣。

佳。

滬1—3778

☆金農　花果册

紙本，水墨、設色。十二開，推篷。

引首"畫吾自畫"，金農自書。

葡萄、松、荷色、水仙（曲江外史，𠃊）、蒲石、豆莢、枇杷色、月季（心出家盦僧）、桃花、繡球、筍菇、萱花（七十六老者

杭郡金農）。

佳。畫平平，似親筆。

滬1—2488

☆釋髠殘　山水册

紙本，設色。五開，直幅。

"癸卯秋九月過幽間精舍，寫此以誌歲月。殘道者。"

鈐"白秃"。（第二開上）

末一開畫漁浦者，款：石溪殘道人。不佳。印"電住道人"與前幅亦不合。是配入僞本。

滬1—3769

金農　花卉册

絹本。十開，推篷。

萱、梅、荷、枇杷、梅、桐、蓮實、梅、梅、天竺。

"已卯三月廿七日，七十三翁金農記。"

梅、萱等明顯是兩峯代筆，枇杷幹亦是兩峯本色。

滬1—3624

高鳳翰等　雜畫册☆

紙本，水墨、設色。八開。

高鳳翰秦碑。

汪士慎墨梅。

汪士慎梅石。

李鱓竹菊。

康濤蓮菱。"雍正壬子秋，竹西寓齋遣興，康山。"鈐"石舟"。

筠嗩山水。"癸酉秋日，寫于市曲茆堂，筠嗩。"鈐"祖"朱。

羅聘瘦馬。

羅聘雙鵝。

滬1—3546

華嵒　雜畫册☆

紙本，設色。八開，推篷。

月季、竹菊、枯木竹石、山水（似石濤）、山水、牽牛、山水、水仙。

"雍正戊申春二月雨窗寫，新羅山人華嵒。"工楷。

四十七歲。

滬1—3938

☆釋明中　倣宋元山水册

紙本，水墨、設色。十二開，對開改推篷。

性遠禪師上款，乙亥夏畫，"北山明中並記"。

乾隆戊申方薰題，奚岡壬寅題。

汪士慎、管希寧、高翔　畫梅册☆

紙本，設色。

汪士慎梅竹。設色。五開。

管希寧梅。二開。楞伽山人題。

高翔。五開。梅影、裁梅……

滬1—3858

☆方士庶　山水册

紙本，設色、水墨。十二開，直幅。

自對題。乙丑十一月十一日臨王石谷摹惠崇本。鈐"偶然拾得"墨印。

五十四歲。

選四片入精。

滬1—3848

☆方士庶等　四家集册

八開，直幅。

四家各二開。

陳馥荔枝山鳥。絹本，設色。

"香泉居士福。"鈐"松亭"朱長。

陳馥蓮桃枇杷。夢清道人戲擬

其意。鈐"馥"、"松亭"二印。

黃履易俟齋尋梅圖。

黃履易春宵剪燭圖。款：俟園黃履易寫。

巽峰山樵山水。絹本，設色。雍正辛亥。鈐"南鳴"白方、"小遼"。

△玉珂山水。辛亥春三月。鈐"玉珂之印"、"南鳴"。即前人。

方士庶倣黃秋山晴靄。絹本。辛亥。四十歲。

方士庶擬山樵夏山圖。

劉云陳馥是板橋之友，曾偽鄭畫。

黃履易畫工筆，俗劣。

滬1—2676

梅清　倣古山水册

紙本，水墨。十二開，直幅，小册。

辛末九月對題。

唐宇肩、劉瀚、劉晉錫、唐英等對題。

畫佳。

內有倣米一幀，與前見大軸設色者相近，知彼軸亦真也。

滬1—2684

梅清　山水册☆

紙本，水墨。十二開，直幅。

乙亥六月酷暑，寫此寄興。

七十三歲。

滬1—2679

☆梅清等　壽翁山太夫人九十壽山水及詩册

紙本，設色。十三開，對開改推篷。

梅清海上三神山。山水，畫雲甚劣，然是罕見之品。精。

少萊子歌遙祝翁山先生老伯母太夫人九十上壽……癸酉夏六月題。

梅庚山水。亦翁山上款，"寫此壽阿母……"亦祝壽者。

汪洪度書少萊子歌，亦翁山上款。

沈泌、吳肅公、程元愈、汪士鋐、程元愈、吳瞻泰，以上均少萊子歌祝翁山太夫人者。

雪莊山水。鈎勒，似版畫。

前老田畫少萊子娛親圖。

滬1—2668

☆梅清　南歸林屋徵詩圖册

紙本，水墨。畫六開。精。

巖居。鈐"瞿山人清記"。查繼
佐對題。

溪行。史夔對題。

釣磯。朱錦對題。

池邊草閣柳初暗。謝重輝對題。

無題。眲山清。長洲戢山

對題。

林屋。

末題：南歸林屋，亦有溪
山……念我懷人，因作圖寄之。
辛丑八月，瞿山同學弟梅清識。

三十八歲。

後查繼佐又題。

此爲瞿山早年重要作品，有用
之物。

一九八五年十一月二十三日
上海博物館

滬1—3089
☆顧符積　少陵詩意册
　紙本，設色。六開，直幅。
　"辛未重九前三日寫杜句，似渭
老年先生教正。松崖弟顧符積。"
　顧子山對題。
　工細之極。

滬1—2282
☆蕭雲從　倣宋元山水册
　紙本，淡設色。十二開，直幅。
　每開自題五絕。
　末頁對開自跋，愚山上款，
"七十四翁蕭雲從識"。
　細筆。

滬1—2283
☆蕭雲從　山水册
　紙本，淡設色。八開，推篷。
　印款。倣倪、吳、小米、大
米、北苑（二開）、孫君澤。

滬1—3002
文點　山水册☆

絹本，水墨。八開。
戊辰秋日，南雲文點。
五十六歲。

滬1—2708
吳山濤　書畫册☆
　紙本，水墨。十開。
　丙辰，爲林曙畫。
　自對題。後題三頁。
　畫簡筆，粗劣。

滬1—2710
吳山濤等　山水册☆
　紙本，設色。八開，對開。
　吳山濤山水。塞翁。鈐"吳岱
翁印"。
　鄭紘山水。二開。倣黃，款：
籽江紘。鈐"鄭山紘印"白。
　柳堉山水。二開。
　陳舒人物蕉石、山水。

滬1—3000
文點　蘇臺膏雨册
　紙本，水墨。七開，對開改推篷。
　山水。款：戊辰新夏，寫呈牧
翁大宗師先生教正，文點。
　五十六歲。

爲宋犖畫。

楊晉　山水花卉册
紙本，設色。對開改橫。
穗原上款。鈐"崔道人時年七十
有五"朱。迎首鈐"甲申"朱長。
畫劣，然是真。

滬1—2617
欽揖　古詩十九首圖册☆
紙本，設色。十九開，方幅。
印款。邵繼全對題。
莫友芝引首。
末謝淞洲四題，康熙五十二年。
畫平平，無特點，略有文派意。

華嵒　雜畫册
絹本，設色。
僞本。前似見一册，與此同而
稍小。

華嵒　花鳥蟲草册
絹本，設色。
寶熙題。
僞本。

滬1—2383
☆藍孟　山水册
絹本，設色。十二開。
仁翁大詞宗上款，"戊申秋八月
一日"。
末開青綠倣張僧繇者佳，極似
乃翁，惟樹石不逮耳。
佳。

滬1—3497
陳撰　花卉册☆
紙本，設色。十二開，對開改
推篷。
蘭、菊、梅、蕉、紅葉……
"戊午九月，玉几。"
六十二歲。

滬1—3434
薛宣　山水册☆
紙本，設色。十開，對開改橫。
無款。鈐"薛""宣"連珠，朱方。
疑原十二開，去本款，擬改他名。
有似王鑑處而板。

滬1—4023
彭棨　九歌圖册☆
紙本，水墨白描。十三開。

末：乾隆庚辰秋前二……款，
言摹康石舟本。

鈐"彭榮印"、"亦堂"。

滬1—4232

宋葆淳　山水册☆

紙本，水墨、設色。十二開，
直幅。

"嘉慶丁巳五月寫於羊城璧山
書院，安邑宋葆淳。"

徐枋　倣古山水册

絹本，水墨。十二開。

乙丑秋日。倣仲圭、大年。

款各頁一式，字亦澀。

偽。

滬1—2384

藍孟等　四家山水册

紙本，設色。八開，直幅。

藍孟。二開。

弘修。二開。丙午秋杪，西翁
上款。

熊敏慧。二開。

李章。二開。西樵上款。

西翁疑是王士祿。

滬1—2382

☆藍孟　山水册

紙本，水墨、設色。八開，直
幅對開。精。

孫枝書引首"放情丘壑"，羽宸
上款。鈐"杏花菴"迎首。

癸未小春月，爲羽宸作。

末陳洪綬題，言"老友田叔，
海內篤於友朋者……癸未孟冬，
洪綬書於虎林客館。"

四十七歲。

羽宸姓歸。老蓮題言"亦興能
爲歸羽老脱腕作畫"云云可證。
亦興則藍孟也。

佳。

滬1—3081

☆高簡　梅花册

紙本，水墨。八開，對開改推篷。

"庚辰逼歲之夕……"爲月帆
道長兄作，"娛暉老人簡"。

徐賓、文點、金侃、桐皋、張
景蔚題。

佳。

滬1—4051

☆李燦　山水人物册

紙本，設色。直幅對開，二本，二十開。

"乙未春月，平川李燦寫。"

"閩汀李燦寫。"

鈐"珠園"、"明文"。

似黃慎早年，工筆而俗；又似上官周。

只照五張。

滬1—2197

鄒之麟　山水册☆

紙本，設色。九開，直幅，小册。

自對題。款：忍仙；空青子；衣翁；第四居士。

滬1—2198

鄒之麟　臨元人山水册☆

紙本，設色、水墨。十開，直幅。

畫上題均摹古。自對題。

滬1—3750

☆李世倬　山水花卉册

紙本，設色。十開，對開改推篷。

"壬戌六月廿五日。"

內山水及一蓮花佳。

滬1—3367

☆高其佩　指畫雜畫册

紙本，水墨。十二開，對開。

山水、花鳥。

戊子四月寓天寧寺。

爲漢祝甥畫，言張少文表舅代求。

內畫一盤冰，罕見。花果亦佳。人物、龍、虎劣。

滬1—3228

張煒　花卉蟲魚册☆

紙本，設色。十二開，直幅。

"樗孫都癡於芝瓢山房。"鈐"張煒之印"、"赤城"。

孫都癡即孫隆。

無紀年。約乾隆間。

畫俗。

滬1—3652

張庚　山水册☆

紙本，淡設色。八開，直對開改推篷。

"壬申秋九月雨窗，友人攜馮司寇畫册見示，觸興寫此。張庚。"

六十八歲。

原名燾，字浦三。

王峻對題。

真而劣。

沪1—0345

☆沈周　山水花石禽鳥冊

紙本，設色。八開，對開改推篷。

首開周鼎題。老舫七十九矣，尚學童稚時態。鈐"伯器"、"不可以柱車"朱。

末另紙自題："右山水花石禽鳥一冊，計三十翻，寔六年前筆也。蓋爲吴君廷用得之，今日再展於客樓……弘治癸丑歲沈周題。"六十二歲。此題真。

弘治九年夏五祝允明題，亦言廷用藏三十幅云云。鈐"落花啼鳥"朱方。亦真。

畫均後換入，偽。各畫印深淺不一，印亦不同。跋真。

沪1—3075

☆高簡　倣古梅花冊

紙本，水墨。直幅，十開。

"丙申秋日，高簡畫並題。"

細筆。

真而佳。

沪1—2661

☆王撰　山水冊

紙本，設色。六開，直幅對開。

書二開，後題一開。自對題隸書，亦極似王時敏。

上元前三日，爲丹鳴使君録贈渠之詩，並附以畫，以隸書書之。款：太原王撰異公氏。行書亦極似王時敏。

六十二歲。

畫四開。亦似。

沪1—3427

☆勞澂　倣元人十二家冊

紙本，水墨。十二開，對開改推篷。

壬申冬日，倣元人十二家，勞澂。

沪1—3885

☆鄭燮等　清九家畫集冊

紙本，設色。推篷，十二開。

板橋蕙，羅聘指畫蘭，汪士慎竹石梅，黄慎玉簪，李鱓月季（設色）、水仙山茶（水墨），金農蘭（兩峯代筆），李鱓茭白慈菇（雍正八年春）、蝴蝶花，閔貞竹，高

其佩蛙，高鳳翰花鳥（左手）。

滬1—4540

居廉　花卉册☆

　　紙本，水墨。九開，推篷。

　　無款，每幅有印。

　　失去末三開？

　　水墨甚佳。

滬1—4175

☆嚴鈺　山水册

　　紙本。九開，對開改推篷。

　　姚彌引首"山澤臥遊"。

　　"庚申之夏，倣古十幀於烏目山中，嚴鈺。"

　　張敦仁、阮元、吳鼒、秦瀛諸人題於畫上。蔡之定、潘奕雋、王文治、錢枚、潘世恩、錢泳、吳錫麒題。

　　每幅鈐"香府"朱長。

　　張敦仁題：壬戌嘉平，香府大兄屬。

戴思望　山水册

　　休寧戴思望，辛酉夏五，遠老道兄上款。

　　畫似乾隆左右，而其人約在康

熙間。

　　疑。

　　故宮有之，劉云與此不似。

黃均　山水册

　　紙本，水墨。八開，十幅。

　　雜配成。

　　真。

滬1—4388

☆黃均　山水册

　　紙本，設色。八開，推篷。

　　"乙未冬日倣古十二頁，呈□□大人教正。吳趨黃均。"刮上款。

　　六十一歲。

滬1—3751

李世倬　指畫菊花册

　　紙本，水墨。十開，推篷。

　　"且園母舅以指蘸墨作隨風□斜之勢至妙，聊倣爲之。世倬。"

　　亦有非指畫者。

滬1—3923

☆董邦達　葛洪山八景册

　　紙本，設色。八開。

　　後有自題。

是進貢副本，以贈人者。

滬1—3311

☆楊晉　花卉蔬果册

紙本，水墨。六開，推篷。

志學老人，戊申夏六月寫於南山樓。

郭麐題。

滬1—3456

☆沈宗敬　書畫册

紙本，水墨。十開。

山水，自對題。庚午夏日，止彝上款。

是年二十一歲，六十七歲死。

疑。

滬1—3574

☆華嵒　花鳥册

絹本，設色。八開。精。

庚午冬日呵凍並題。

六十九歲。

真而佳。

一九八五年十一月二十六日
上海博物館

滬1—3200

☆方歌　山水册

　　紙本，設色。十開，直幅。

　　有南田題五開，稱前有鄒逸老，今有方載歌云云。

　　字載歌。

　　畫水墨似李流芳，著色似蕭尺木。末一開似鄒臣虎。

　　是四十至五十筆。

滬1—2464

黃經　山水册☆

　　紙本，水墨。八開，直幅。

　　畫似查士標、弘仁。

　　有人録周櫟園《讀畫録》，稱其號濟叔、山松，善印之外兼畫。

滬1—2702

☆項奎　山水册

　　紙本，水墨、設色。八開，直幅。

　　款：玩老。鈐"項奎印"、"東井"。

　　盛遠對題，款：宜山遠。鈐"盛遠"。

滬1—4065

尤蔭　消寒圖册☆

　　紙本，設色。十九開，對開改推篷。

滬1—3940

孫尚易　雜畫册☆

　　紙本，水墨。十開，橫幅。

　　"乾隆壬戌之秋八月，厚邨孫尚易寫於淮陰之寓樓。"

　　畫學八怪，又有似邊壽民處。

清佚名　鬥人相鬥方片

　　吳湖帆題爲唐六如。

　　清人子母兔。

江緯　牡丹圖

　　紙本，重設色。對開一頁。

　　書賴虹珠（花名）。鈐"江緯之印"、"天章"、"曾供御覽"朱橢。

　　工筆。

滬1—2827

謝定等　書畫册☆

　　金箋，設色。十六開，橫幅。

　　謝定。己未菊月，寫祝承翁老先生榮壽，謝定。

康熙十八年。竹石雙鳥。竹雙鈎戰筆，鳥、石劣。

馬炊曾紅葉山鳥。有似藍瑛處。

周遠芙蓉牽牛白頭。

秦鈺水仙。飲賓承天郁老道翁。

徐舒梅石。似陳老蓮。

馬吉文山水。

滑吉人山水。

以上己未。

何園客山水。款：鐵巖何園客。范明望題。

沈荃書。己未，承翁上款。

陳鏞、費萬程、黃璟、徐綱振、周上臨、吳甫及、曹燕懷書。

滬1—3486

☆顧昉　倣古山水册

紙本，水墨、設色。八開，對開改橫。

單款。自題倣各家。

佳。

王時敏等　清初山水册

絹本，設色。十二開。

√王時敏。辛亥首春寫祝寄翁。加款。八十歲。

√王鑑。加款。七十四歲。

√王撰。加款。四十八歲。

王元初。

任履吉。倣山樵。

程式琦。

汪演夏木垂陰。

項亮臣。寄庵曹老年伯。

√吳述善。

吳國傑。

湯原振。

程式璇。

有√者者絹一致，餘另一種絹。

滬1—4415

☆蔣寶齡　繪水集册

絹本，設色。八開。

林則徐書《繪水集叙言》。

道光四年甲申四月，硯農徵君以去夏紀災詩見示，索繪此册……昭文蔣寶齡識。

滬1—4250

☆王學浩　月潭八景册

紙本，設色。八開，對開改橫。

陳鴻壽引首。

癸亥正月，爲椒堂先生畫月潭八景於武陵撫署之誠本堂，王學浩。

爲朱爲弼畫。

阮元、張鑑、陳廷慶、許珩、程邦憲、黃文暘、屠倬、鮑桂星題。

朱爲弼自題。

嘉慶庚辰以前作。

滬1—2845

☆王武等 花卉册

紙本，設色。八開，直幅。

爲宋母王太君壽。

王武桃花。黃孔昭對題，八十題。

褚籌萱花。陸世廉八十四題。

陳嘉言荷花。何喬雲對題。

金俊明梅花。戊申中秋。李模對題，七十一。

金上震竹。彭行先對題。

金俣松。戊申中秋。鄭敷教對題。

宋兗菊。徐晟對題。

徐枋芝。徐樹丕對題。

滬1—2838

☆王武 寫生花卉册

紙本，設色。十開，對開改橫。

壬秋秋抄。

末頁，"端公大師……癸亥夏至

日，雪顛行人識"。

五十二歲。

畫真而不佳。

滬1—2822

陶宏 山水册☆

綾本，設色、水墨。

"癸未嘉平摹宋元十二大家筆，柳邨陶宏。"

夏力恕對題。

畫近金陵。

滬1—4465

戴熙 山水册☆

紙本，設色。八開。

道光己酉秋日，爲朗亭沈三兄畫。自題：紙劣不宜畫，著色以助其韻云云。

四十九歲。

滬1—4457

戴熙 山水花卉寫生册☆

灑金箋，設色。八開。

末開，丁酉春日。

三十七歲。

內末開及第七開山水似真，餘款、畫全不類，而紙是相同者。

滬1—2867

☆王翬等　清人山水册

紙本，設色。八開，直幅。

介丘山水。乙卯人日畫。對題署“尹耜”；胡彝題。

王翬山水。“村莊晚泊。臨大年筆，王翬。”自題；楊方燦題。

顧淵。乙卯迎春日戲作，武陵淵。何文龍對題。

邵逸楓林晚霽。庚申桂月自對題。

陳帆松雲泉石。林墅對題。

榮林。“上谷榮林。”邵陵及榮氏自對題。

楊晉。乙卯迎春日，過訪絅菴先生齋偶筆。張謨對題。

劉楨山水並對題。

均絅菴上款。

杭世駿　山水雜畫册

絹本。

不好，字、畫均不佳。字不似。

滬1—4055

黃震　摹宋元明大家册

紙本，設色。

乾隆丁酉花朝。

劉彥冲、何紹基等題。

滬1—2299

☆王鑑等　清人集錦册

紙本。十開，橫幅。

邱三近引首。

王鑑山水。水墨。辛丑秋，做子久。

沈載山水。水墨。戊午臘月，七十。

朱陵山水。似項聖謨。

朱白山水。

文點。甲子二月。

金侃。戊午長至。

勞澂。辛酉清和。

顧殷。做倪。

顧樵。庚午。

周孔傳。庚午。鈐“周月驪”朱。

均真。

滬1—4162

潘恭壽　山水册☆

紙本，設色。十二開，橫幅。

庚寅仲秋，曉江上款。三十歲。

己丑。

自題款，非王文治書。

戊子，款：握筭。

滬1—4401
劉彥冲　山水册☆
　　紙本，設色。十開，横幅。
　　癸卯冬，做名家。
　　款：梁巘自題稿。
　　真，尚佳。

滬1—3733
☆鄒一桂　白海棠圖册
　　絹本，設色。精。
　　只一開。印“鄒一桂”。
　　鄒升恒、陳元龍、戴瀚、彭啓
豐等。

滬1—3981
王三錫　山水册☆
　　紙本，設色。十二開，直幅。
　　七十三歲作。
　　尚佳。

滬1—2629
鄭淮　山水册
　　絹本，設色。六開。
　　“丙午春月，桐源鄭淮寫。”鈐
“桐源”白長。
　　金陵派。
　　佳，内青緑一開尤佳。

滬1—3510
周笠　山水册
　　紙本，設色。十二開，直幅。
　　乾隆癸亥夏五月，師意主人
上款。

滬1—2832
☆王武　花卉册
　　紙本，設色。八開，横幅。
　　蔡方炳引首。
　　丁未五月廿又四日爲嶠菴畫。
　　三十六歲。
　　金俊明丁未夏題，稱爲嶠菴侄。

☆王武　尹山屺思册
　　紙本，水墨。十開，横幅。
　　棘人武作於尹山壟次。

滬1—4342
翟繼昌　花果册
　　紙本，水墨。十二開，對開
直幅。
　　嘉慶八月中秋。

滬1—4345
☆翟繼昌　山水花卉册
　　紙本，設色。二十開。

嘉慶十九年。

程庭鷺對題。

選擇十開入目。

滬1—3463

馬元馭　花卉冊☆

　　絹本，設色。十二開。

　　無紀年。

　　畫尚佳。墨色已渾，故不入。

滬1—4377

改琦　花卉冊☆

　　紙本，設色。十二開，橫幅。

　　單款。

　　真而不佳。

滬1—4189

☆黃易、朱本　山水合冊

　　紙本，水墨、設色。橫長。

　　黃七開，朱六開。

　　黃多臨惲南田者。朱題云：蘭

士以黃易未完冊屬爲補完云云。

滬1—3483

☆赫奕　山水冊

　　紙本，水墨。直幅，十開，大冊。

　　乙巳夏日寫。

畫有麓臺意。

真。

滬1—4339

陳鴻壽　花卉冊☆

　　紙本，設色。十二開，橫幅。

　　嘉慶壬申六月作於漱陽，鴻壽。

滬1—4338

☆陳鴻壽　花卉冊

　　紙本，設色。十二開，橫幅。

　　嘉慶庚午冬十月，擬古十二幀

於袁氏五研樓，曼壽。

　　爲袁廷檮畫。

滬1—4582

☆胡錫珪　仕女冊

　　紙本，設色。十二開，橫幅。

四幅選精。

　　盤溪外史三橋胡錫珪繪。

　　鄭文焯、費念慈題本畫，爲陳

廉笙題。

　　曹元忠題。

滬1—3844

張照　梅花冊☆

　　紙本，水墨，烏絲欄。十二

開，對開。

雍正甲辰正月二日作。諦暉上款。

三十四歲。

書佳，畫稚。其人不能畫也。

邊壽民　雜畫册

紙本。十二開，對開。

辛未秋八月。

畫稍劣，字板，轉折僵硬。

劉云薛懷偽作（其甥）。

次日見一薛懷本款者，更劣於此册。

資。

滬1—3506

☆朱倫瀚　山水册

紙本，水墨。十二開，横幅。

"己巳長夏月臨古十二幀，朱倫瀚記。"

七十歲。

鈐"涵齋"朱長，引首。

畫簡筆，有似高簡處。

佳。

錢杜　梅花册

絹本，水墨。横幅。

徐云是金心蘭。

張照　梅花册

紙本，水墨。直幅。

偽。

邊壽民　雜畫册☆

紙本，設色。

真。

一九八五年十一月二十七日
上海博物館

滬1—4731

任預　鬼趣圖册☆

　紙本，設色。十開，對開橫幅。

　無紀年。

　疑缺其二。

　漫畫性質。

滬1—4732

倪田　倣華嵒山水人物册

　紙本，設色。十二開，對開橫幅。

　"庚寅春二月之吉，奉窻齋尚書誨正。邗上墨耕倪田，擬新羅山人法十二幀。"

　三十六歲。

　吳湖帆每幅題。

　倪畫中佳者，然輕佻殊甚。

滬1—4722

☆陸恢　臨各家山水册

　紙本，水墨、設色。十開。

　癸卯七月款。言得前臨古十幀，多所未竟，重爲潤色云云。

　五十三歲。

　陸畫中佳品。

滬1—4429

☆王素　花鳥走獸册

　紙本，設色。十二開，直幅。

　"邗上小某王素寫於冬榮書屋。"

　鈐"小某七十後作"朱方、"遜""之"連珠。

　內學華嵒二鳥佳。

滬1—4647

☆吳嘉猷　時裝仕女册

　絹本，設色。十二開。

　庚寅夏月。

　"庚寅清和月下浣，吳猷。"

　工筆。

　吳氏精品。

滬1—4157

吳楷　蘭花册☆

　紙本，設色。十開。

　吳楷寫蘭十種。

　號辛生，吳人。

　爲雙鈎著色。

滬1—3843

☆蔣淑　寫生册

　紙本，水墨、設色。十二幅，對開雙裱。

"丁未五月，又文淑寫。"鈐
"蔣淑之印"白、"又文"朱。

鈐有"又文一字恒齋"白方。

每幅蔣廷錫題。"觀女淑畫册，
每幅書數語於上，知者或以余言
爲非誇也。秋七月青桐老人。"鈐
墨印。

滬1—4580

胡錫珪　花卉册☆

紙本，水墨。

七開。

"壬午正月二日秉燭，三橋畫。"

四十四歲。

金彰引首。

鄭文焯跋。

滬1—3529

☆鮑楷　花卉册

絹本，設色。八開。

"鮑楷"款。鈐"端人字去
邪"白方、"心良"、"原名寶林"
白、"鮑廷楷印"白、"一硯雲"
方、"鮑端人"、"餐秀"。

後梁山舟甲寅七十二歲時題，
言鮑棠村爲南田高足弟子……
書畫均倣南田而板滯。

照頭尾八開。

滬1—4743

☆吳懋　花鳥册

絹本，設色。十二開，橫幅。

"古村吳懋。"鈐"逸泉氏章"。

邵之鵬對題。又自對題二開。

畫學南田，間有學新羅處。

尚佳。

滬1—4351

江介　花鳥草蟲册☆

紙本，設色。橫幅，八開。

"壬辰上春，石如江介畫。"

道光。

沒骨畫法。

畫板，色亦不活。

滬1—4741

汪木　山水册☆

紙本，設色。直幅，十二開。

"庚申閏六月寫於海陵擷翠山
房，黃山汪木。"鈐"汪木"、"又
春"。

虛谷　花果册

紙本，設色。八開，橫幅。

單款。畫葡萄、茄子等。

染紙。

徐云是江寒汀僞。

虛谷　雜畫册

絹本，設色。十二開。

辛卯冬。

僞。印章與上册全同；畫劣於上幅。

滬1—4493

任熊　周星貽小像册☆

紙本，設色。二開，直條拼爲橫條。

"季貺先生小象。永興弟任渭長補衣紋，時咸豐丙辰十月端五。"

三十七歲。丁巳死。

第二幅畫園窗內一婦人像，前有竹石。絹本工細。

似添款？

滬1—3936

余省　花卉册☆

紙本，設色。八開。

丁亥夏五月雨窗寫意，唯亭。鈐"余省"、"曾三"。

粗筆，與習見工筆者不類。

滬1—4453

費丹旭　臨王翬十萬圖册☆

紙本，設色。十開，橫幅。

"耕煙散人十萬圖册。臨爲子常大兄清賞，時道光戊申夏六月，費丹旭。"

四十八歲。

原畫每幅有惲題。

真而不佳。

滬1—4356

張沅　花卉册

絹本，設色。八開，直幅。

"毘陵西園張沅。"鈐"沅印"朱方、"子湘"白方。

鈐"張其沅印"白方、"子湘"、"碧雲軒寫生"、"雨汀客"。

書、畫均倣惲而板。畫工整而板滯。

滬1—4459

☆戴熙　山水册

紙本，水墨、設色。六開。

"前十載子貞屬畫便面，爲寫此圖。一面迺陳東之篆書釋鳥。尋失去，子貞常惘惘。今爲補寫。惜乎東之歸道山，篆書不可

復得矣。道光丁未中秋節，孟辛
戴醇士記。"鈐"孟辛"白。

四十七歲。東之即陳潮，石如
弟子。

後自跋，言紙澀，款：道光
二十七年八月十四、十五兩日，
醇士戴熙枯坐寓齋，作此六葉並
跋後。

有李木公印。

滬1—3523

☆陳桐　花卉冊

絹本，設色。十開，直幅。

印款："陳桐之印"、"筠亭"。

鈐有"寫生"、"家居三泖十三
山"、"華亭人"。

每幅一詩。畫學南田，字不
似，而畫工細秀潤。

佳。

滬1—3494

陳撰　雜花冊☆

紙本，水墨。八開，直幅。

畫蘭、蕉等。"辛亥上春，倣白
陽先生意，玉几。"

雍正九年，五十五歲。

簡筆草草。

滬1—3837

☆張琪　花卉冊

紙本，設色。橫幅，十二開。

款：雨田花笠翁；西溪過客；
菜根居士。

"辛酉長夏，潤州張琪寫。"鈐
"曉村"、"樹存"。

畫是揚州派，間有學高鳳翰者。

滬1—4558

翁同龢　山水蘭花集冊

紙本，水墨。十開。

水邨圖。壬寅立秋前一日大雨。

畫山水、蘭等，各題數字。

滬1—1897

☆張翀等　明清山水花卉冊

紙本、絹本，水墨、設色。六開。

張翀山水。丁丑十月，爲仲升社
兄畫，張翀。右下鈐"張則之"。

楊亭山水。"己卯秋七月，偶歸
白門，倏爾返棹，不及晤友蘭詞
宗，作此代修。弟玄草。"鈐"玄
草父"、"楊亭之印"。畫似惲向而
工細。

張孝思墨蘭。"張孝思。"鈐
"張則之"朱方。

□猷山水。絹本。"逸菴猷。"

鈐"□其氏"白。

戴音山水。"壬子八月，法雲林爲元復長兄正之，戴音。"

戴音雪景山水。

滬1—4272

朱鶴年等　法源寺册☆

紙本，設色。十四開，横幅。

前朱鶴年法源寺畫禪圖。嘉慶丙寅夏五月十有八日，董小池、嚴香府、蔡研田、張水屋……黃穀原等集法源寺消夏……

吴應年山水，馮治平山水（學董），黃均山水，朱文新，王應曾虞美人，朱本山水，董內，嚴鈺，蔡本俊，張渥，均山水。

題跋二開。

滬1—4107

張敔　花卉册☆

紙本，水墨。十二開，横幅。

"己亥臘月廿一日，雪鴻弟張敔。"耐菴上款。

四十六歲。

雪鴻畫中佳者。

滬1—3495

陳撰　花卉册☆

紙本，水墨。八開，直幅。

辛亥三月。

五十五歲。

簡筆。

滬1—4764

黃燦　山水册☆

紙本，設色。横幅，八開。

款：葉村。

學石濤。

道光間人。

滬1—4213

奚岡　花卉册☆

生紙本，設色。十二開，横幅。

學南田。

前一牡丹、末一黃玫瑰佳。

王武　花鳥册

紙本，設色。八開，横幅。

戊午暮春之初作。

畫不佳，有加色處。

疑？

滬1—2814
金侃　梅花册☆
　　紙本，設色。十二開，直幅。
　　真懷道兄上款。辛亥秋日，四飛山人金侃。
　　亦步亦趨乃翁，板、粗。

滬1—2196
鄒之麟　雜畫册☆
　　紙本，設色。八開，直幅。
　　四開字，四開畫。

滬1—4461
戴熙　山水花卉册☆
　　紙本，設色。八開，橫幅。
　　山水、栗子、水仙、竹枝。
　　末另紙題：賜慎卿。"道光戊申重九日，醇士記。"
　　真。
　　花卉不佳，一紅葉尤劣，故不入目。

滬1—3954
邊壽民　花卉雜畫册☆
　　紙本，設色。十二開，對開改推篷。

　　無紀年。
　　樊樊山跋。

滬1—3951
邊壽民　雜畫册☆
　　紙本，設色。十二開，橫幅。
　　乾隆戊午春三月。
　　疑？

滬1—4346
翟繼昌　花卉册☆
　　紙本，水墨。十六開，橫幅。
　　丙子夏日。
　　四十八歲。
　　陶賡對題。
　　內水仙一開、竹一開尚佳。

滬1—3316
☆姜實節　山水詩畫册
　　紙本，水墨。十四開，對開改橫。
　　姜仲子實節。
　　庚辰冬日客宣城，雪中呵凍爲孝翁先生正。
　　五十四歲。
　　學倪山水，頗得神韻。
　　姜畫中佳者。

滬1—4248

☆王學浩　倣古山水册

　　紙本，設色。八開，橫幅。

　　戊午九秋畫於任城寓廬。

滬1—2614

☆陸遠　倣古山水册

　　絹本，設色。十二開，直幅，選四開。精。

　　前蔡方炳引。

　　√倣趙文敏花溪漁隱圖。韓葵對題。

　　√北苑夏雨圖。鄒溶對題。

　　清溪放逸圖。沈朝初對題。

　　山水。蔡璿對題。

　　楓林獨步。惠潤對題。

　　√倣劉松年山居課子。范必英對題。

　　√倣許道寧幽亭幽澗。宋曹對題。

　　倣巨然秋山行旅。朱典對題。

　　倣高彥敬煙雨蕭寺。繆彤對題。

　　倣黃子久溪山秋靄。周世祥對題。

　　倣馬文璧江村秋靄。潘鍾麟對題。

　　倣洪谷子湖村高隱。褚篆對題。

　　壬申黃志璋跋，言干城邊公建纛智州，將別，出此册求題。爲其先任江蘇撫。

滬1—4522

虛谷　寫生册

　　紙本，設色。二開，橫幅，失群册。精。

　　一枇杷，一桃。

　　真而佳。

滬1—4683

☆吳昌碩　花果册

　　紙本，設色。十二開，橫幅。精。

　　冷豔娟娟玉色瑳。丙辰新春吳昌碩。

　　畫著色過於瑰麗；印似翻鋅版。

　　楊、徐、陶疑之。

滬1—4769

褚章　花果册☆

　　紙本，水墨。十二開，橫幅。

　　水仙、山茶、枇杷……

　　時丙申春三月寫，古延褚章。鈐“章印”、“木田”。

　　有枯筆畫者，頗佳。

滬1—4719

☆陸恢　雜畫冊

絹本，設色。八開，橫幅。精。

"辛卯正月五日，展閱舊冊，皆三四年前筆墨……廉夫恢歲首試筆。"

四十一歲。

重色工筆。

第一開佳。

滬1—4025

☆薛懷　雜畫冊

紙本，設色。十二開，橫幅。

畫蘆雁等。款：竹居懷；甦翁懷。

"癸卯小春，桃源薛懷寫於邗江客舍。"

邊壽民弟子，多偽爲邊畫。

畫、書均似而劣。

滬1—4358

☆羅芳淑　梅花冊

紙本，水墨、設色。六開，橫幅。

羅氏芳淑擬宋人法。鈐"香雪"白長。

朱草詩林女史。鈐"香葉草堂"。

潤六，鈐"芳淑"。

"右爲父師金冬心先生語。潤六觀之，不勝欣欣然。秀餘畫梅並記。"

畫梅及書均法兩峰。即其女也。

滬1—4593

☆任頤　花鳥冊

紙本，設色。八開，橫幅。

"光緒丁丑仲冬，伯年任頤。"

三十八歲。

真。

滬1—4730

任預　山水冊☆

紙本，水墨、設色。十二開，橫幅。

末幅單款。

平平。疑偽。

滬1—4767

潘淑　花卉蛺蝶冊☆

紙本，設色。八開，方幅。

戊申春三月，冰蟾女史。鈐"冰蟾"。

董其昌　倣倪雲林山水軸

絹本，水墨。

玄宰款。
王季重題二則。後加。
偽。

董其昌　倣北苑山水軸
　泥金箋，水墨。
　偽。

董其昌　倣雲林風規圖軸
　絹本，水墨。
　雲林畫，簡淡中自有一種風致……
　舊偽。

董其昌　山水軸
　綾本，水墨。
　偽劣。

一九八五年十一月二十八日
上海博物館

滬1—2089
☆過儀　松月圖軸
　紙本，水墨。
　畫針松，款：錫山過廷章作。
　畫有似故宮沈周畫松軸。
　外安徽有一卷子，成化款。雙松，下一石，上暈出月輪。
　畫尚有吳仲圭影響。
　尚佳。

滬1—1392
董其昌　溪山讀書圖軸☆
　紙本，青綠。
　甲子秋，見吳興姚太學所藏黃子久溪山讀書圖，今十餘年矣，猶能倣其筆意。思翁。鈐"董印玄宰"白方。
　詩塘葉夢龍等題。
　字似晚年而弱，畫極稚，後加色。
　是舊臨本。

董其昌　鶴林春色圖軸
　紙本，水墨。

"鶴林春色圖。贈唐君公，董玄宰，辛丑二月。"
　又有小楷題。
　舊臨本。

董其昌　西山欲雨圖軸
　絹本。
　偽本。

滬1—1372
☆董其昌　吳淞江水軸
　生紙本，水墨。
　"戊辰秋八月，為壽卿世兄畫，並書倪元鎮詩，玄宰。"
　七十四歲。
　"辛未子月望日，重添山頭雲氣，玄宰。"
　七十七歲。
　舊倣本。似查士標，下部坡石、樹幹尤似。

董其昌　山市晴嵐圖軸
　絹本，水墨。
　山市晴嵐。倣吾家北苑筆，董玄宰。
　松江。

滬1—1363

☆董其昌 倣倪山水軸

紙本，水墨。

"天啓癸亥，戲臨畫並倣倪書，玄宰。"

六十九歲。

前録倪六言詩，"至正癸卯九月望，爲滕伯徵寫此並賦小詩。瓚"。

臨本。

董其昌 佘山圖軸

紙本，水墨。

丙寅四月，舟行龍華道中，寫佘山遊境。先一日宿頑仙廬。十有四日識，思翁。鈐"玄宰"朱。

七十二歲。

臨本。

董其昌 澗松圖軸

紙本，水墨。

"玄宰寫澗松圖。"鈐"董其昌印"白。

舊偽。

董其昌 倣子久山水軸

絹本，水墨。

"倣黃子久筆意，玄宰。"

偽本。學松江者。

滬1—1342

☆董其昌 容安草堂圖軸

絹本，水墨。

畫粗筆。上楷書題。"容安草堂……因與徐道寅爲別，訪之容安草堂，出精素求畫。畫成此圖，即高家法也。觀者可意想房山風規於百一乎？甲辰十月，董玄宰識。"

上吳湖帆二題。

有"培風堂"印，爲張則之印。

臨本。

又，字署五十歲款，而畫是晚年。則恐亦非臨本，而是偽造，或二幅拼湊者也。字有一定似處而稚弱。新偽。

滬1—1398

☆董其昌 溪山圖軸

綾本，水墨。

"余兩年來不書蠅頭，不畫全幅，此爲浣思寫贈若水詞丈者。雨窗無聊，不復停綴，遂有以其濃細議爲贗筆。此知余廢畫，而不

知余畫者也。玄宰識。"鈐"昌"。

"雲林畫元以吳全爲師，思翁與倪迂同參□，故秀古類之。惟若水始得賞□□如散聖而兼律師，乃不落狂怒險怪。詩法、書法皆然，不獨畫也。眉道人儔。"

畫樹枝頭似故宮藏畫稿。

是真。

文徵明　樹石圖軸

紙本，水墨。

"甲寅四月既望，夜坐……"

畫一樹一石，筆細碎而弱；竹劣。字弱。

舊倣本。

滬1—0601

☆文徵明　蘭竹圖軸

紙本，水墨。

飛白石，墨竹。自題七絕。

有"古香樓"、汪柯庭藏印。

字佳於上幅。竹石多敗筆。

文徵明　山店沽酒軸

絹本，設色。

文徵明題七絕。

畫是謝時臣一派。是舊畫加一

僞文題。

陶云畫是康熙左右。

或可稍早？

文徵明　松石軸

絹本，設色。

畫近景松石流泉。

舊倣本。

文徵明　秋山夕照軸

絹本，設色。

自題七絕，單款。

明人倣本。

滬1—1830

藍瑛　雙松軸☆

紙本，設色。

石頭陀藍瑛畫於東皋之培本堂，時年七十又三。

畫劣；款字亦不佳。

或是信手酬應之作。

滬1—1800

藍瑛　倣吳鎮山水軸☆

絹本，水墨。

"戊寅仲冬放舟中子峰下，東郭老農藍瑛。"

五十四歲。

有霉斑。畫薄；用筆不實而滑。

滬1—1803

☆藍瑛　古木竹石圖軸

紙本，水墨。

辛巳春二月花朝畫於道峯山下，蜨叟藍瑛。鈐"蜨圃"朱橢、"藍瑛"朱長。

倣倪。畫秀而仍不脫藍氏窠臼。

佳。

滬1—1827

藍瑛　清聽圖軸☆

紙本，設色。

清聽。丙申夏仲畫於玉岑山房，藍瑛。

七十二歲。

粗筆，應酬之作。

滬1—1843

藍瑛　倣大癡山水軸☆

紙本，設色。

畫於東皋之香遠閣。

佳於上幅。紙敝。

滬1—1810

☆藍瑛　煎茶圖軸

絹本，設色。

"乙酉花朝放舟玄墓，同楊龍友、張吉友過楊無補山居觀梅，止宿禪舍，剪燭畫黃鶴山樵煎茶圖紀之。蜨叟藍瑛。"

六十一歲。

佳。

滬1—1842

藍瑛　倣梅道人山水軸☆

絹本，水墨。

"梅花和尚法，畫於雪溪舟中，蜨叟藍瑛。"

畫平淡。絹敝破。

滬1—1792

☆藍瑛　倣董巨山水軸

絹本，設色。

"庚午秋仲對雨，則董巨兩家之法。藍瑛。"

四十六歲。

吳湖帆題"霜浦歸漁"。

真。已是本家面目。

滬1—2007
☆陳洪綬　溪山放棹軸
絹本，淡設色。精。
"唐豫老屬遲和尚綬畫於獅子林。"鈐"陳洪綬"。
粗筆樹，乾皴畫石。
佳。

滬1—1997
☆陳洪綬　人物軸
絹本，設色。
"老蓮洪綬畫於眉儷書屋。"鈐"章侯氏"白、"洪綬"朱。
畫人物衣紋尚佳，面目平平。
款粗筆。
是真，而不佳。

滬1—1986
☆陳洪綬　竹圖軸
紙本，水墨。
洪綬畫竹以與可爲第二義，然第二義亦不可多得。時己巳暮冬醉後寫於清泉草亭。鈐"陳洪綬印"、"蓮子"朱。
三十二歲。戊戌生。
字有似張二水處。畫竹葉撮筆，後石濤與之有似處。

劉云疑。
再看，款是真；墨竹從未見，無從比較。

滬1—2011
陳洪綬　白描觀音像軸
綾本，水墨。
洪綬敬圖於槎菴。鈐"洪綬私印"白。
詩塘王文治題。
人面有似處。粗筆淡墨畫衣紋；腳下又用細筆。濃墨硬折畫衣下裾。
疑？

項聖謨　觀瀑圖軸
高麗箋，水墨。
"丁酉嘉平浴佛日雨窗寫此，並録舊作二絶，古胥山樵項聖謨識。"
六十一歲。
真。
畫薄，樹幹不圓，石亦弱。疑。

滬1—1965
☆項聖謨　古木含青軸
紙本，水墨。

乙酉清和雨窗漫興，項聖謨。

鈐"孔彰"朱長。

四十八歲。

自題七絕在上，爲對開冊帶自題者改軸。

真。

滬1—1217

吳彬　泉壑待雨圖軸

絹本，設色。

題詩二句。

真。墨色均已淡。傷殘。

丁雲鵬　洗象圖軸

紙本，設色。

"丁巳九月初一日，佛弟子丁雲鵬敬寫。"

上吳郡馮時範題四言偈語。

細筆描，樹幹是文家。

款有似處，印不佳。

朱鶴　古木寒山軸☆

紙本，水墨。

單款。

上有韓熙題，云館陸深家，其子三松善畫竹。

畫俗，品在袁尚統、盛茂燁之間。

是另一朱鶴。韓氏誤考爲三松之父。

滬1—1878

☆李癡和　冒起宗像軸

紙本，設色。

"崇禎己卯夏六，閩人李癡和寫於慶餘堂。"

加款。是明人影像。

沈周　秋江釣艇圖軸

紙本，設色。

單款。題七律"楓葉蘆花未老時……"

粗硬筆沈畫。

舊傲。字佳於畫，有一定水平。

楊治卿　水鳥軸☆

紙本，水墨。

畫似林良一派。

滬1—1717

☆邵彌　竹圖軸

紙本，水墨。

畫二枝竹。擬倪元鎮墨君於望惠山樓，崇禎甲戌一之日，瓜疇

邵彌。
佳。

滬1—1597
王心一　觀瀑圖軸☆
紙本，水墨。
戊子春日戲作。
是一不善畫人之作。
清前期。

滬1—1716
邵彌　湖山放棹軸☆
紙本，設色。
"庚午陽月上浣，九章社兄過
余邨居茗飲拈贈，小弟邵彌。"
鈐"坐花醉月"白方。
有錢鏡塘印。
字方肥，有顏意，有似王鐸處。
劉、楊云疑。

唐寅　瓜蔓圖軸
紙本，水墨。
碗試新茶猶帶子，瓜烹短顆尚
連花。唐寅。鈐"南京解元"。
字似，或是題他人之作。然
印劣。
疑偽。

滬1—0416
周經　訪友圖軸☆
絹本，水墨、設色。
月明千里故人來。丁末清秋寫
於武彝僊掌峰頭，翼亭周經。
似謝時臣後學。明後期?

滬1—1751
☆陳祼　斷崖重翠圖軸
紙本，設色。
自題七絕"斷崖重翠木千章……"
乾隆題，丙戌款。
有石渠印。
真而佳。

滬1—3344
周傑　策蹇採藥圖軸☆
絹本，設色。
"古亳周傑寫。"
吳、張後學。

滬1—1882
周道行　柳陰牧馬軸☆
絹本，設色。
款篆書，在右中下。
畫劣。

滬1—1269

王上官　人物軸☆

　　絹本，水墨。

　　畫一人一童，前一鶴。

　　"吴郡隱儒王上官爲毅翁明公寫。"鈐"學君父"、"上官居士"。

　　畫衣紋有似吴小仙處，而力弱。

滬1—1950

☆文俶　葵石軸

　　紙本，設色。

　　"辛未夏午，天水趙氏文俶畫。"鈐"趙俶"、"端容"均白。

　　三十七歲。

　　雙鈎畫葵花，罕見。

　　而款真。

文伯仁　聽雨樓圖軸

　　紙本。

　　"嘉靖庚申冬十一月既望，過世具先生聽雨樓見屬寫圖並賦。五峰山人文伯仁。"

　　五十八歲。

　　許初題於本幅。

　　舊摹本。有本之物。

　　劉云紙新。

滬1—0981

文嘉　沙邊茅堂軸☆

　　紙本，設色。

　　單款。

　　粗筆。

　　真而紙敝。

滬1—0983

文嘉　垂蘿觀瀑軸☆

　　紙本，設色。

　　題"古樹垂蘿裊翠煙……"

　　細筆。

　　真。

滬1—1557

☆沈士充　柳溪茅屋軸

　　紙本，設色。

　　戊午春日，沈士充寫。

　　萬曆四十六年。

　　真，不佳。

滬1—1565

沈士充　秋林讀書圖軸☆

　　紙本，設色。

　　本款，題圖名。

　　晚年。

　　真。

滬1—1563
沈士充　喬木書堂軸☆
　　紙本，水墨。
　　"壬申冬日寫，沈士充。"

滬1—1556
☆沈士充　山居圖軸
　　絹本，設色。大軸。精。
　　山居圖。乙巳仲秋，沈士充寫。
　　萬曆三十三年。
　　畫極似董其昌。（時董年僅五十一歲）

滬1—1564
沈士充　秋林書屋軸☆
　　紙本，設色。
　　癸酉夏日寫。
　　真。

滬1—1665
卞文瑜　賞梅軸☆
　　紙本，設色。
　　"辛末冬日畫，卞文瑜。"
　　五十六歲。
　　真。

滬1—1667
卞文瑜　梅花書屋軸☆
　　紙本，設色。
　　"戊子上巳日寫於潔古齋，卞文瑜。"
　　七十三歲。
　　山頭法巨然。
　　真，佳。敝。

滬1—0948
吳世恩　麟湖晚眺軸
　　紙本，水墨、淺設色。
　　麟湖晚眺。肖僊子寫。鈐"吳世恩印"白、"江夏肖仙"朱。

歸昌世　竹石軸☆
　　紙本。
　　草率之作。
　　真。

滬1—1092
陸師道　平岡垂釣軸☆
　　紙本，水墨。
　　題五絕"借問垂竿者……師道作。"
　　有劉恕藏印。
　　款劣，畫薄。
　　可疑。

一九八五年十一月二十九日
上海博物館

陳繼儒　竹圖軸
　　紙本，水墨。
　　似臨元人本。旁題七律，款：
眉道人寫並書。
　　吳湖帆籤。
　　偽。

陳繼儒　露滴新秋圖軸
　　紙本，水墨、設色。
　　"露滴新秋圖。倣子久筆，眉
公儒。"
　　畫有學文伯仁處，設色尤似。
　　偽；款亦偽。

滬1—1447
陳繼儒　梅松水仙圖☆
　　金箋，水墨。
　　畫只有一名印。對題七絕。
　　失群冊，對題裱在上，成一軸。
　　真。

陳繼儒　瀟湘白雲軸
　　綾本，水墨。
　　"瀟湘白雲。眉公寫於頑仙廬

中。"
　　偽。

滬1—1646
李流芳　溪山茅堂軸☆
　　紙本，水墨。
　　"丁卯春日畫，李流芳。"
　　五十三歲。
　　真。

李流芳　倣白陽山水軸
　　紙本，水墨。
　　"辛亥嘉平倣白陽山人筆意，
李流芳。"
　　偽。

滬1—1645
☆李流芳　溪山高隱軸
　　金箋，水墨。彩。
　　"丙寅秋日，李流芳畫。"
　　五十二歲。
　　詩塘吳湖帆題大字。
　　真而佳。

滬1—1634
☆李流芳　林巒積雪圖軸
　　紙本，水墨。

癸亥十二月廿八日畫。"廿八日薄暝映雪，題於劍悦齋中，李流芳。"

四十九歲。

有虛齋印。

用筆較謹飭，無晚年靈秀氣，蓋早年筆也。可看出從文氏來。

真。

滬1—1636

☆李流芳　寒崖嶔崎圖軸

紙本，水墨。

"甲子冬日畫。李流芳。"

五十歲。

旁項真題五古："李三每畫畫，未畫先潑墨……甍園弟項真。"鈐"項真之印"、"不損氏"、"幻閣"朱。

生紙粗筆。

真。

滬1—1632

☆李流芳　松石軸

綾本，水墨。

"壬戌秋日寫於劍悦齋，爲仰園童君壽。李流芳。"

粗筆。

滬1—1863

惲向　臨雲林小景軸☆

黃紙本，水墨。

無款，臨倪作。"癸丑中秋，瓚。"鈐"修桐軒"白方。

詩塘自詩自書，七絶：虯枝屈曲瘦於龍……自題倪迂小景，惲本初。鈐"字曙臣"、"惲本初印"。

字真，畫配入。細尖筆臨倪，與習見者全不類。紙與詩塘不同。

滬1—1853

☆惲向　秋林平遠軸

紙本，水墨。精。

戊寅十月望日，殘菊下寫秋林平遠之意，本癡翁道生。鈐"惲向"朱、"衛生父"白扁方。

五十三歲。

又長題論文論畫語，贈惲升伯，十一月十日再識。

真而佳。

惲向　山水軸

紙本，水墨。

題"堅畫三寸，千仞之高……香山惲向。"鈐"道生"白、"本初"朱。

"豎劃"誤"堅畫"。傷補甚多。

滬1—1861

☆惲向　秋林圖軸

紙本，水墨。

自長題"蓴菜採自西湖……惲向書"。仔鉉上款。

細筆。

畫側有吳湖帆題，謂是惲南田作。

滬1—1473

☆程嘉燧　桐下高吟軸

紙本，水墨。精。

畫人物，一人桐下拈髯。

"辛酉清明，偈庵程嘉燧。"鈐"嘉燧之印"白、"孟陽"朱。

五十七歲。

款字微弱，而畫真。

滬1—1501

☆程嘉燧　蒼松圖軸

紙本，水墨。

首題七絶"仲夏山家草木肥……"

款：辛巳春仲，偈庵老人嘉燧寫壽。鈐"孟陽"朱、"嘉燧"朱。

七十七歲。

滬1—1496

☆程嘉燧　觀魚圖軸

紙本，水墨。

叔度惠余金鯽數頭，畜之盆池，悠然日適，喜作二詩……己卯五月既望，孟陽。

七十五歲。

有張蔥玉藏印。

細筆倣文，畫、款均弱；印亦不佳。款遠觀頗似。

是舊物，非新僞。疑？

滬1—2548

李因　荷塘白鷺軸☆

綾本，水墨。

戊午秋日。

李因　松鷹軸

綾本，水墨。

丁巳款。

字與上幅出一手。

畫粗劣。

李因　松鷹軸

綾本，水墨。

丙午秋日。

滬1—2547
李因　芙蓉鴛鴦軸☆
　綾本，水墨。
　丁巳冬日。

盛茂燁　藝菊軸
　紙本，設色。
　"崇禎丙子菊月寫，盛茂燁。"
鈐"盛茂燁印"、"研庵居士"白。
　不似常見風格。

滬1—1757
盛茂穎　寒山萬木圖軸☆
　絹本，水墨、淡設色。
　題七言二句，款：茂穎。
　真。

滬1—1583
盛茂燁　溫庭筠詩意軸☆
　紙本，設色。
　"雞聲茅店月，人跡板橋霜。
壬申仲冬既望寫，盛茂燁。"
　傷損甚。

滬1—0894
陸治　紅蓮映水軸☆
　紙本，設色。
　著色没骨荷花。後添色。
　右下有陸治二印："包山子"
白、"陸生叔平"朱。
　陸治、周天球、文彭題。
　疑偽。字似一手所書，文彭書
尤不佳。

滬1—1452
☆邢慈静　梅花軸
　花綾本，水墨。精。
　自題七絕"梅花開處玉爲林……"
　詩塘梁清標題。
　簡筆，甚雅淡。
　字與乃兄全不類。

周禧　梔子菊石軸
　絹本，水墨。
　"江上女子周禧。"
　舊畫添款。與常見工筆册子
不同。

明佚名　挑耳圖軸
　絹本。
　舊黑畫。

添款。畫甚劣。

滬1—2267
祁豸佳　秋山策杖軸☆
　　紙本，水墨、設色。
　　"己未春日寫似冰雪老禪師
壽，八十六叟祁豸佳。"
　　畫劣甚。

滬1—2086
☆陳岳　寒香翠羽軸
　　絹本，設色。
　　"大山陳岳寫於集賢齋。"
　　明後期或清初。

滬1—1590
☆趙左　山居閒眺圖軸
　　紙本，設色。
　　"丙辰夏日，趙左寫。"
　　畫學大癡，非趙氏面目。
款弱。偽或舊畫添款。

明佚名　二仙採藥圖軸☆
　　無款。
　　明人墨畫。

滬1—0754
陳淳　倚石水仙軸
　　紙本，水墨。
　　自題："玉面嬋娟小，檀心馥郁
多。盈盈僊骨在，端欲去凌波。
衜復。"
　　有大風堂印。
　　簡筆。
　　真而佳。

陳淳　水仙竹石軸
　　紙本，水墨。
　　後添款。

滬1—0731
陳淳　枯木竹石軸☆
　　紙本，水墨。
　　"癸卯歲，友弟道復。"五榆上
款。名款有傷。
　　真。畫雜亂，不佳。

陳淳　菊花軸
　　絹本，設色。
　　偽。

陳淳　花卉軸
　　紙本，設色。

下畫荷石稍佳，然亦不真。款
亦偽。敝。

戴進　山水軸
　　紙本，水墨。
　　"錢塘戴進寫。"添款。
　　下半樹石、舟佳，有王紱意。
上半山頭劣甚。明前期畫。傷補
太甚。

滬1—2268
祁豸佳　倣董源山水軸☆
　　紙本，水墨。
　　真而劣甚。

滬1—4707
☆吳湘　納涼圖軸
　　紙本，設色。
　　吳湘。鈐"白洋山人"朱白。
　　吳小仙、張平山後學。
　　尚潔净。

滬1—1750
☆陳裸　王維詩意軸
　　絹本，設色。巨軸。
　　篆書題"閉户著書多歲月，種
松皆作老龍鱗。"款：道樗陳裸。

真而工細。

滬1—1747
☆陳裸　賞秋圖軸
　　絹本，設色。
　　"戊寅秋仲寫於薜關，陳裸。"
鈐"公瓚"、"白室道人"。
　　真而佳。

滬1—1881
☆周道行　歲朝歡賞軸
　　紙本，設色。
　　崇禎壬午新春朝試筆，霅嵓周
道行。鈐"白達父"、"自如子"。
　　畫在張宏、袁尚統、李士達
之間。

滬1—2092
☆劉韓　玉蘭牡丹軸
　　絹本，設色。巨軸。
　　"爕齋劉韓寫。"
　　清康熙間風格。

滬1—2545
李因　芙蓉鴛鴦軸☆
　　綾本，水墨。
　　己酉秋日。

滬1—2550
☆李因　山花綬帶軸
　綾本，水墨。
　"本因。"鈐"李因之印"朱、
"是菴"白。
　畫簡凈。佳於前諸幅。

滬1—2049
陳嘉言　松鵲雙兔軸
　紙本，設色。
　"做元人筆意，七十二叟陳嘉
言寫。"
　添款印，疑爲失群屛。
　款、印劣，畫真。

楊文驄　峻嶺飛泉軸
　紙本，水墨。小長條。
　"崇禎辛巳十月，雲翁社兄正
之。文驄。"鈐"楊"白。
　右下挖一印，左有"龍友"印。
　張珩題，云爲真跡。
　淡墨畫，甚雅，然不類楊氏風
格；款亦不佳。
　疑加款。

楊文驄　秋林雲窟軸
　紙本，水墨。

　"乙酉秋日畫爲泰占社兄並題
詩正，楊文驄。"
　粗筆。
　上半有似處，下半不似。

滬1—0709
☆蔣嵩　無盡溪山圖軸
　綾本，水墨。
　江東蔣三松寫無盡溪山圖。
鈐"三松"朱方、"寶翰堂中人"
朱長。
　真而佳。

滬1—1323
☆談志伊　花鳥軸
　絹本，設色。
　梨花雙禽。"丙戌春日寫於鏡湖深
處，談志伊。"鈐"談氏思重"白。
　工筆。

趙左　秋山蕭寺軸
　紙本，設色。
　己未夏日，趙左。
　僞。

滬1—0809
謝時臣　關河朔雁軸☆

絹本,設色。
自題"九月風高秋色微……"
粗筆。景物亦佳。
真。惜絹黑。

張翀　張天師像軸
紙本,設色。
粗筆人物。崇禎己卯款。
款真。
以畫劣不入賬。

滬1—1731
☆張彥　停舟賞雪軸
紙本,設色。
崇禎庚辰長夏,古嵺張彥。
畫頗似張宏。

滬1—1589
趙左　高山流水軸☆
絹本,水墨、設色。
"高山流水。壬子春,趙左。"
真。絹破碎。

滬1—1174
☆孫克弘　菊石文篁軸
絹本,設色、水墨。
單款,題七絕"九日風高斗笠

斜……"。
真而佳。

滬1—1160
孫克弘　折枝花卉軸☆
紙本,水墨。
玉蘭、菊、牡丹。上下接畫。
寫生折枝花。
"戊子新正試筆,雪居克弘。"
真。不如上幅佳。

滬1—1171
孫克弘　蔬菜圖軸☆
紙本,設色。
題七絕"風翻翠葉暖生煙……
雪居弘。"
真。畫甚雅潔。色脱。

滬1—1175
孫克弘　紫茄軸
紙本,設色。
夏日畦中寔,紫綠光離離。山
人無可嗜,粗糲捴相宜。雪居弘。
"弘"作"弘"。
鈐"孫允執"白、"漢陽太守章"
朱。印與上幅形式同而非一印。
有三希堂等僞印。

畫極佳。而款印不無疑議。寫
生茄及葉皆佳。

謝擬入精。

滬1—1173

孫克弘　菖蒲軸☆

紙本，設色。

卜隸書《菖蒲歌》。

真。

滬1—1143

居節　松溪閒話軸☆

紙本，設色。

題七絕：“飛流如練帶松風……居
節。”鈐“士貞”朱、“居節印”白。

真。紙敝。

滬1—1097

尤求　曇陽仙師像軸

絹本，設色。精。

萬曆庚辰臘月吉日，長洲尤求
寫。鈐“吳人尤求”白、“鳳丘”朱。

上章藻小楷書《曇陽仙師八
戒》、《三嘆》、《臨化示》、《訓
戒弟子》、《辭世歌》、《偈》、《像
讚》。

滬1—1930

倪元璐　松石軸☆

綾本。

自題八言二句。

真而平平。

滬1—0889

☆陸治　玉簪花軸

紙本，設色。

隆慶己巳新夏。録王世貞詩及
自詩。

白描。

佳。

陸治　煙灘亭子軸

紙本，水墨。

“嘉靖壬寅仲冬漫筆。”

字軟，與平日字不類。畫枯窘。

孫克弘　魚藻圖軸

紙本，設色。

偽劣。

周之冕　野兔圖軸

紙本，設色。

萬曆乙酉。

不真。

周之冕　歲寒三友軸
　　紙本，水墨。
　　字、畫均劣。
　　偽本。

滬1—1286
周之冕　花陰貓戲軸☆
　　紙本，水墨。
　　萬曆庚子夏日寫。
　　真而劣，貓尤劣甚。

滬1—1841
藍瑛　秋巘晴嵐軸☆
　　絹本，設色。
　　畫於吳興之受祉堂。
　　下半破。

滬1—1818
☆藍瑛　秋涉圖軸
　　紙本，設色。
　　壬辰仲秋畫於西湖之剪波舟次。
　　六十八歲。
　　後學代筆？

滬1—1834
☆藍瑛　蒼林岳峙圖軸
　　絹本，設色。

　　己亥清和，憲翁老太師上款。

滬1—1795
藍瑛　蜀山行旅軸☆
　　絹本，設色。
　　甲戌花朝。
　　真。

徐渭　竹石牡丹軸☆
　　紙本，水墨。
　　單款。十五年前董侍郎園子看。

陳洪綬　佛像軸
　　絹本，設色。
　　"弟子陳洪綬敬圖。"
　　因墨淡，綫稍粗，花紋飾不佳。
　　謝云偽。
　　真。
　　不入。

滬1—2008
陳洪綬　椿萱圖軸☆
　　絹本，設色。巨軸。
　　傷補太甚，款亦殘失。
　　畫石不佳。
　　是代筆。石與故宮《麻姑獻
壽》相似。

董其昌　倣一峯山水軸
　絹本，設色。巨軸。

戊申九月既望作。己未又題。
清初偽本。

一九八五年十一月三十日
上海博物館

包貴　文豹圖軸
　絹本，設色。巨軸。
　明中期黑畫。
　劣。

滬1—4773
☆寧素　蒼鷹圖軸
　絹本，水墨。
　"呂興寧素。"鈐"寧素之印"
白、"寧素"朱。
　林良派。
　尚可。

滬1—1555
仰廷宣　萬竿山居軸☆
　紙本，設色。巨軸。
　"拂塵道人仰廷宣寫。"鈐"仰
廷宣印"、"芝山小隱"。
　學沈周、謝時臣粗筆一路。

滬1—4452
☆費丹旭　劉喜海像軸
　紙本，設色。
　壬寅冬日，晤燕庭四兄於武

林……述及庚子秋間曾參四明戎
幕，因屬寫照云云。
　四十二歲。
　真。

滬1—1903
張翽　巖壑幽居軸☆
　紙本，設色。巨軸。
　吳門張鳳儀倣叔明筆意。
　約明末清初？

滬1—1764
張維　秋江覓句圖☆
　絹本，設色。
　"己巳冬日，摹秋江覓句圖，南
沙張維。"
　清初？

滬1—0324
鍾禮　臨流觀瀑軸☆
　粗絹本，設色。
　款：欽禮。鈐"鍾氏欽禮"朱方。
　畫劣；款、印亦不佳。破碎。

明佚名　倣沈周千峯積雪軸
　細絹本，水墨。
　無款。

題七絕："千峰插峻玉參差……
沈周。"

明後期畫，偽加沈題。

明佚名　三老幽會軸
絹本，設色。
右側挖款。左側有篆書偽款：
甲午五月，洪子籲……
張平山、鄭顛仙一派。

滬1—1551
王中立　芭蕉竹石軸☆
紙本，水墨。
"萬曆丁巳夏日寫於米文堂，
太原王中立。"
字似王百穀。畫劣。
真。

滬1—3342
☆周璕　雲龍軸
絹本，水墨。巨軸。
"嵩山周璕寫。"
真。烏黑俗惡。

滬1—4571
顧澐　倣巨然山水軸☆
紙本，水墨。

光緒丙子畫於網師園。
四十二歲。
真。

滬1—1199
☆趙備　竹圖軸
紙本，水墨。
戊戌秋日，四明湘道人趙備
寫。鈐"墨池清興"、"趙備之
印"、"自在居士"。
六十四歲。
趙備畫中佳品。

滬1—1585
盛茂燁　坐愛楓林軸☆
絹本，設色。
題"停車坐愛"二句，單款。
真。

滬1—0804
☆謝時臣　孔子問禮圖軸
絹本，淡設色。
嘉靖戊午，時年七十有二。前
書四言贊。
下畫孔子問禮於老聃。

滬1—1906

☆陳嘉選　玉堂富貴軸

　絹本，重設色。

　"庚午暮冬日寫，陳嘉選。"

　"玉堂富貴圖，北宋徐熙本。董其昌題。"楷書。

　"觀進卿此大軸，不必游萬花春谷，竟入畫錦堂中矣。陳繼儒。"

　董又題，云陳春卿、進卿父子皆周少谷傳衣高足。亦如黃要叔一家冰寒於水也云云。

　畫俗劣。工細筆、布滿全幅無隙地。題均真。

滬1—3259

☆王原祁　倣梅道人山水軸

　紙本，水墨。

　"癸末春日倣梅道人筆，王原祁。"

　款似；畫薄，下半尤劣。

　有石渠重編印，然無殿名。

　疑代筆真款。

明佚名　山水軸☆

　紙本，設色。

　無款。

　細筆。

戴本孝題："辛末八月仍圓之夕，鷹阿山樵本孝時年七十有一題。"

明佚名　月湖清話軸

　絹本，設色。

　無款。

　加偽唐寅印。

　清初或明末片子。

明佚名　山水軸

　絹本，水墨。

　約康熙左右，粗筆倣董源一路。

　劉、楊云是廣東貨。

　資。

明佚名　山樓秋話圖軸

　絹本。

　無款。

　粗筆馬夏一路，約弘治至嘉靖前期。

滬1—3273

☆王原祁　倣雲林小景軸

　紙本，設色。

　"倣雲林設色小景。"

　"庚寅春日侍直暢春園，講習之暇，出摹古法，得宋元諸家六

幀。王原祁。”鈐“陟倩”朱長。

　鈐有“儀周鑑賞”、“曾在定府行有恒堂”、“載銓之印”。

　真而佳，色豔麗，紙稍暗。不然即入精矣。

滬1—2130
明佚名　山水樓閣軸
　絹本，設色。
　鈐“欣遇”朱長。
　左側挖去款印。
　學仇英一派。
　工筆界畫，尚可。

滬1—0689
☆呂紀　山溪春禽軸
　絹本，設色。
　呂紀。鈐“四明呂廷振印”朱方。
　款字圓，無呂氏方峭之態。
　畫石似，樹幹不似；鳥差。
　畫是明中期。有似周臣、唐寅處。
　謝云款真。
　疑。

滬1—3545
華喦　桃花源圖軸

　紙本，設色。橫幅。
　華喦寫，時丙午秋九月望前一日。雲山二兄上款。鈐“新羅野夫”白。
　四十五歲。壬戌生。
　真。

文徵明　山水軸
　紙本，設色。
　偽劣。明末。

唐寅　山水軸
　紙本，設色。
　正德己卯款。
　偽劣。清初。

滬1—2168
☆清佚名　蜀江歸棹軸
　絹本，設色。
　無款。
　界畫。
　有似袁江處，而稍早。
　下半有亭台，佳。

☆明佚名　百鳥圖軸
　絹本，設色。
　無款。

約明萬曆間。與前陳嘉選有
似處。

明佚名　雪樹寒禽軸
　　絹本。破碎過甚。
　　無款。
　　明人墨畫，呂紀一派。

滬1—2171
☆明佚名　蓮塘宴集軸
　　絹本，設色。
　　無款。
　　似明人周文靖一派。

滬1—2175
明佚名　蘆雁圖軸☆
　　絹本，設色。
　　左側去三字款。
　　畫山石樹學沈周一派。
　　明嘉萬間。

滬1—2139
☆明佚名　竹林策杖圖軸
　　紙本，水墨。橫幅。
　　有偽夏昶款印，在左下角，紙
缺補入。
　　有劉恕藏印。右下有"朱天錡

印"舊印。
　　畫佳，甚雅。竹石似王紱、
夏昶。
　　明前期。

滬1—2147
☆明佚名　芙蓉蘆雁軸
　　絹本，設色。
　　注明偽款："待詔邊景昭寫。"
偽款。
　　畫是呂紀後學，尚佳。

明佚名　山水人物軸
　　絹本。
　　無款。
　　偽劣。破碎。

滬1—2386
藍孟　雲壑清秋軸☆
　　絹本，設色。
　　真而劣。

明佚名　秋原獵騎軸
　　絹本。
　　無款。
　　明後期，倣仇者。片子？

滬1—2159
☆明佚名　雪溪貼魚軸
　　絹本，設色。
　　浙派後學，弘治、正德間。

明佚名　花鳥軸
　　絹本。
　　無款。
　　明中後期。

盛懋　秋林罷釣軸
　　絹本，設色。
　　畫學盛懋一派；絹是明稀絹。
　　元明間人。
　　以元人入目。

滬1—1977
項聖謨　秋山漁艇軸☆
　　灑金箋，水墨。失群冊。
　　真。

滬1—2158
明佚名　雪山訪友軸☆
　　絹本，設色。
　　無款。
　　明中期，馬夏一路。

滬1—2170
☆明佚名　會琴圖軸
　　絹本，設色。
　　明人寫戴進、李在一派。
　　尚佳。

滬1—2145
☆明佚名　松鷹梅鳥圖軸
　　絹本，設色。
　　無款。
　　明中期。
　　上半鷹佳。

滬1—4778
清佚名　玉堂富貴軸
　　絹本，設色。
　　有陳仲仁偽款。
　　裝堂舖殿之用。
　　清人。

明佚名　山水橫幅
　　絹本。
　　"王文爵字□□"，右下。
　　清初人。

滬1—2173
明佚名　騎驢尋春軸

絹本，設色。
明人墨畫。

滬1—2134

☆明佚名　王陽明像軸
紙本，水墨。
無款。
崇禎壬申年五月廿日，八十七
叟後學黃文炤書。
詩塘晉江林胤昌贊；崇禎癸酉
呂圖南跋。
真。

楊叔謙　無量壽佛軸
上方格細字書經，下爲山水樓
閣，上一佛。
清初人造。

滬1—2161

明佚名　張三豐小像軸
絹本，設色。
無款。
上有永樂十年皇帝致張三豐
書。四周欄畫墨龍。
字是正統、成化間風氣。

唐寅　山水卷

絹本，設色。
祝枝山、周天球跋。
均僞。片子。

趙左　山水卷
紙本，水墨。
"辛亥秋，趙左補唐人詩意於
董太史墨蹟之左。"
畫不似。
畫後董其昌書，自言用高麗
箋。劣，全無似處。
後陳繼儒跋，藍箋，云董用雞毛
筆作書，有素師之勁瘦云云。真。
楊云是據陳書以配入僞趙、董
者。其言差是。

文徵明　思雲圖卷
紙本，設色。
款：徵明寫思雲圖。
顧可求號思雲，名顧福。
後行書《記》，嘉靖三十三年，
八十五歲。
王毅祥另紙題，亦僞。
全套摹本。

文徵明　結草庵圖卷
楷書題："嘉靖庚寅春日，文徵

明補圖。"

字稚弱。

後文書"結草庵雨中小集，賦呈諸友一首"，真。

有張珩藏印。

是有此真詩，配以僞圖者。

董其昌　書畫卷

綾本，水墨。

一畫一字相間，各四段。

謝云真。

舊倣。

文嘉　林麓幽居圖卷

紙本，水墨。

單款。

粗筆淡墨。

似真。

沈周　雪景山水卷

紙本，水墨。

後弘治戊午題。

僞。

文徵明　山水卷

絹本，設色。

甲寅秋日，徵明寫。

文嘉　山靜日長卷

紙本，設色。

王心一書引首，戊子夏日。

畫僞。後王寵書亦僞。

滬1—0375

☆沈周　北野翁新莊圖卷

綾本，設色。

畫無款，末有"白石翁""沈啓南"二印。

後紙，有沈題"野翁未見見新莊"七律一章。"向歲雨中過野翁莊。北野固不在，余得徑造成題以歸。茲爲圖，併録前言，庸抵覯面云。沈周。"

楊子器、李庶、史經、薛章憲、姚文灝、陳賓題。

一九八五年十二月二日
上海博物館

元佚名　八馬圖卷
　　紙本，設色。
　　無款。
　　後半裁去。
　　清人或稍早。破損。

周臣　歸帆圖卷
　　灑金箋，淡設色。
　　李在、倪端後學。
　　明中期畫，添"東邨周臣"僞款。

滬1—1328
☆顧正誼　華陽洞天卷
　　紙本，設色。
　　"華亭顧正誼爲晉叔先生寫。"
鈐"顧印正誼"白方。
　　法山樵，又有似吳彬處。
　　萬曆丙申臧懋循跋，王穉登、
曹子念、萬曆丙申張鳳翼、錢允
治、丙申包容、强存仁、丙申陳价
夫、鄭琰、周千秋、黃之璧、萬曆
丁未徐惟起跋，均盛贊顧氏畫。
　　徐跋在杭上款，則畫爲謝肇淛
所藏。

滬1—1641
☆李流芳　花卉卷
　　紙本，水墨。
　　"乙丑冬夜，西湖舟中酒後爲
子將兄畫墨花一卷，李流芳。"
　　五十一歲。
　　真。

滬1—1637
李流芳　溪山秋霽圖卷☆
　　絹本，水墨。
　　"天啓乙丑二月寫溪山秋霽
圖，筆意在仲圭、子久之間，李
流芳，似徐孟子安。"
　　五十一歲。
　　畫粗率而薄，然款、印是真。
下半霉損。

滬1—2116
明佚名　江山秋色卷☆
　　絹本，設色。
　　以《溪山清遠》爲主幹，稍加
變化。

陳淳　四季花卉卷☆
　　紙本，設色。長卷。
　　末挖去四印。

是明後期學陳者畫。

石濤引首僞。

以明人入賬。

滬1—0718

陳淳　雨景山水卷

　　紙本，設色。

　　"丁酉秋日，衜復。"

　　五十五歲。

　　前鈐"大姚"白長。

　　畫有似處；款尚可。

　　似真。

滬1—2184

☆沈顥　秋林湖嶼卷

　　紙本，設色。

　　庚辰冬日畫於五湖之靈源禪閣。

　　五十五歲。

　　"此予湖山禪隱時筆也。今日觀之，幾失本來顏面。誌此一笑。顥題於崇安招提。"

　　後大字書詩，"庚辰仲冬寄隱莫釐峰下，燈前墨妙，戲書近作以殿小景，殊不足觀也。石天隱人沈顥。"

　　學大癡淺絳。

滬1—2185

☆沈顥　倣大癡富春山圖卷

　　紙本，水墨。

　　引首鈐二章："惟丙戌吾以降"、"朗倩"。後書論畫一則，末款"崇禎十四年辛巳中秋，石天矑禪沈顥畫並記於列遠樓"。

　　五十六歲。

　　末一紙是羅紋高麗箋。鈐"現居士身"朱橢。

　　題中云在吳問卿家見大癡富春，爲董其昌貽其父吳光祿者。

　　畫右下鈐"石天散禪"朱橢。

滬1—2187

沈顥　倣沈周山水卷☆

　　紙本，水墨。

　　壬午贈舜工。鈐"朗倩"朱方、"矑禪"白方。

　　五十七歲。

　　粗筆。

　　畫粗劣已甚，而款真。

滬1—0266

☆元佚名　孝經圖卷

　　絹本，水墨。

　　書畫相間，書爲篆書。五段

畫，六段字。

無款。

篆書學秦篆。畫開臉亦佳。

隆慶元年九箕山樵羅鶴跋。

滬1—1226

張復　秋聲圖卷☆

絹本，設色。

"秋聲圖。已酉菊月，中條山人張復。"

六十四歲。

滬1—1604

歸昌世　竹石四段卷☆

紙本，水墨。

單款。

滬1—1919

☆蔣藹　雲山變幻圖卷

紙本，設色。

"己酉夏日寫於葆真齋，蔣藹。"鈐"志和"朱、"蔣藹"。

沈浩然題，壬子仲春。

沈白題，乙卯。

康熙丙辰斷崖頓義題，言怡雲野人爲子居沈山人入室弟子云云，則蔣氏號也。

畫似沈士充而更碎。

滬1—1096

☆尤求　漢宮春曉卷

紙本，水墨。精。最末一段照彩。

前文彭隸書引首"漢宮雙燕"。

文徵明小楷書《趙飛燕外傳》，烏絲欄，前上有貞元印。

"穀祥之印"、"祿之私印"。

後白描若干段，末段款："隆慶戊辰孟夏十日，長洲尤求補圖。"鈐"尤氏子求"朱、"鳳丘子"白。每段鈐印。

周天球書《趙飛燕遺事》，戊辰四月廿日，六止生周天球錄。

俞允文《趙飛燕合德別傳》，"隆慶壬申夏四月，俞允文寫"。

後別紙，王世貞題，言文太史小楷《飛燕外傳》，初看之若橡史筆，草草不經意者，而八法自具足。乃爲尤子求作小圖凡五段……周公瑕書《西京雜記》、俞仲蔚書《外傳》，皆小楷之絶云云。款：王元美跋。真。

畫末二段黃紙，最佳。前七段較差。似弟子代筆？

文書似即王元美所題原物，
疑真。

滬1—1691
張宏　山水卷☆
　紙本，設色。
　己卯款。
　六十三歲。破。

鄭重　山水卷
　絹本，淡設色。
　"崇禎乙亥秋七月，天都鄭重
寫於清溪幻所。"
　畫法大癡。
　是明清間物，而款浮於絹上。

滬1—2377
☆潘澄　山水卷
　紙本，設色。
　"崇禎九年春王畫，潘澄。"鈐
"潘澄之印"白、"弱水氏"朱。
　崑山人。
　倣石田粗筆，石坡甚似；樹
稍差。

滬1—1433
李麟　十八子圖卷

　紙本，水墨。
　"崇禎丙子季秋，優婆塞李麟
焚香拜補代慈尊十八子圖並拈葛
藤一段"云云。
　畫十八童子圍布袋和尚。
　七十九歲？
　畫粗俗。

鄒之麟　山水卷
　紙本，水墨。
　"丁亥秋日略倣梅菴筆意，逸
麟。"
　畫全不似，而款真。
　後長題，字全似邢侗。甚怪。
　暫置不論。

滬1—0268
☆元佚名　莊列像題識卷
　紙本，水墨。
　末項子京題，即項氏所收偽物。
　崇禎庚午徐守和跋。
　葉夢得跋，偽。
　"景定辛酉六月八日，吳興鄭
孟演識。"鈐"良臣"朱小方、"月
窗"白。此跋似真。
　《莊子夢蝶》、《列子御風》二
題，隸書。下各鈐"鄭榮之印"

白方。

畫是元人，入目。

鄭書入目，另作宋人法書。

此是據鄭氏跋配入偽葉石林，又配入二畫。項子京為其所詒。鄭跋言畫花鳥，葉跋亦言花鳥，均未提及《莊》、《列》。

滬1—1093

釋寂住　渡海羅漢軸☆

紙本，水墨。

"辛卯春日，洛南七十四書於雨花齋中，吳僧寂住。"

後王鐸跋。

滬1—1614

文從簡　松壑觀泉卷☆

灑金箋，設色。

單款。

滬1—1786

☆藍瑛　山水卷

細絹本，設色。

丁巳秋七月倣大癡富春山卷，虎林藍瑛。

三十二歲。

畫極似趙左，證明藍氏少年曾學趙左。

滬1—2112

☆明佚名　中叟圖卷

絹本，設色。

畫是戴進一派，約成弘間。

又偽朱德潤款，題為《中叟圖》。

後崔鳳翥隸書，又孔質、泉溪叟楊子固、張庸三題，均明前期人。文中均提及中叟。

疑似原圖原題，偽加一朱德潤款於畫。

滬1—2113

☆明佚名　山水卷

絹本，水墨。

明中葉倣李在者。偽加梅道人款。

佳。

滬1—2127

☆明佚名　蘭亭修禊圖卷

絹本，重設色。

人物極佳，山水差。

學仇英者，蘇州片中之精品。偽加"松年"款。

滬1—2122

☆明佚名　梅竹石卷

　絹本，水墨。小卷。

　畫無款。

　後文徵明丁巳（八十八歲）題，言傳爲蘇軾畫。

　同紙華雲跋，亦丁巳，款：補菴居士華雲書於嘉蓮堂。言題何鳳墅藏東坡畫。字與前見者不類。

　文字是六十餘時特點，故不可能真。

　畫是明初人，佳。

滬1—1324

☆談志伊　四季花卉卷

　紙本，設色。長卷。

　卷末梅幹上書"談志伊製"。

　周之冕一派。

滬1—2091

☆管稚圭　潞河贈別圖卷

　絹本，設色。

　"潞河贈別。壬辰春日奉送海岱先生寫此，管稚圭。

　萬曆二十年。

　文派。

滬1—2549

李因　花卉卷☆

　花綾本，水墨。

　壬戌款。

　六十七歲。

滬1—2118

☆明佚名　朱愛蘭龍溪小像合卷

　前張寧題："成化癸卯秋九月重陽日，張寧靖之書於方洲草堂中。"灑金箋。真。

　後一圖，前"隆慶三年六月，七十三翁孫批百拜"。

　再後一圖，朱批像。

　後朱批詩稿，隆慶元年。

　呂懿題詩。

徐枋　山水卷

　絹本，水墨。

　僞劣。

滬1—0130

☆宋佚名　歌樂圖卷

　絹本，設色。精。

　無款。畫數女子、女童演唱，有執檀板等樂器者，末一老人抱琵琶。重色，人面傅粉，開臉及

衣紋細如游絲，甚佳。宋畫無疑，是南宋中後期高手。前畫一棕櫚，末畫竹石、欄杆、花樹，用筆粗，畫不粗，墨色濁，疑是後人蛇足。

定爲宋畫，前後配景疑後人補。

次日再閱，畫末一婦女，齊其身左側剪下，後幅爲鑲接上者。後一抱琵琶老人左側亦有剪鑲痕，畫前最右一婦人右側絹亦斷開，則前後配景爲後配無疑矣。然絹是同一種，頗疑爲大幅裁割鑲補而成者。

通過相關收藏機構進行了核對。上海師範大學陸蓓容、遼寧省博物館董寶厚、瀋陽故宮博物院周維新、故宮博物院楊丹霞、南京大學史梅、中國國家博物館李文秋、中國美術館王月文、清華大學藝術博物館杜鵬飛、首都博物館楊妍、蘇州博物館李軍、北京畫院大樂、上海博物館曹蓉、北京嘉德國際拍賣有限公司趙明、北京榮寶拍賣有限公司王現超等師友提供了幫助。

　　在此對傅熹年先生的信任表示感謝，對參與整理工作以及在本書整理過程中提供過幫助的師友表示感謝，對爲本書的出版提供支持的中華書局徐俊先生、周絢隆先生、俞國林先生、白愛虎先生表示感謝。

<div style="text-align:right">

李經國

2022年4月16日

</div>

編後記

　　2018年，受傅熹年先生委託開始整理《旅美讀畫録》，因此經常前去拜訪先生。某日在先生辦公室，談起之前從啓功、楊仁愷、謝辰生幾位老先生那裏聽到過的有關中國古代書畫鑒定組的趣聞軼事，傅先生便補充了一些不爲我所知的史實，澄清了外界的一些不實傳聞。無意間，先生説到還保留有當時的工作日記。傅先生作爲當年全國古代書畫巡迴鑒定組七位專家之一，其工作日記當具有重要的文獻價值。

　　由於種種原因，中國古代書畫鑒定組成員中，只有楊仁愷先生出版了當年的工作筆記，我立即將這個消息告訴了謝辰生先生。謝、傅兩位先生是當年鑒定組僅存的兩位成員，謝先生是當年國家文物局派出的鑒定組工作的組織協調者，二十四册的《中國古代書畫圖目》就是在謝老的推動下由財政部劃撥專款出版的。聽到消息後，謝先生也抑制不住興奮，託我轉告傅先生一定要整理出版。當我把這個信息轉告傅先生時，先生一如往日那樣平静的説："數量很多，恐怕難以辦到。"轉日去先生辦公室，先生指着辦公桌副臺上的三十二册筆記本，提出委託我負責整理筆記的工作。先生行事低調，著述嚴謹，是令人尊敬的一位學者，我即接受了先生的委託。面對近百萬字的書稿，爲加快進度，遂邀請資深的古籍版本及書畫鑒定專家林鋭先生參加整理，隨後林之淇、李楚君、莫陽、孫熙春、高海英、韓文軍等友人也加入了整理團隊。書稿録入完成後，林鋭先生與我一起進行了統稿和統校工作。

　　在統稿過程中，根據《中國古代書畫圖目》對書稿記録的作品信息進行了系統核對，部分未著録於《圖目》且作品信息存有疑問者，

一九八九年九月三十日
貴州省博物館

黔1—01

韓琦　二帖卷

紙本。

第一帖麻紙，十四行，謝歐陽修撰《晝錦堂記》……

第二帖粉箋剥落，八行。

日前得/書，雖云近苦多病，勉□□□/□□遒勁雖□年所不□□□□辱/翰□并日已寫得/□□能親染數字因

只有高士奇印及乾、嘉、宣印。

蔡景行跋，爲蕭元帥題，蕭以贈琦裔孫誠之。

元統三年清明前一日泰不華跋，爲韓成之題。

至順癸酉楊敬愿題，爲蕭元帥北野相君題贈韓誠之者。凡二段。

至順改元冬十一月廿又四日上饒祝蕃謹題。

班惟志、郝時升、王景平、趙季文、蒲陰李齊。

張聖卿跋，亦爲北野贈誠之而題。

至順辛未立春日中山李戀跋。隸書，言：“貳帖前後凡四十叁字，粉墨磨滅，財可見者已十之三……”

後隔水陳梁跋。

後王鴻緒跋，爲高士奇作，言首帖致歐公，謝作《晝錦堂記》，後帖致杜衍者。

末高士奇自跋，言諸元人跋中均有“撫字流亡”之語，而二帖無之，疑更有一帖，今失之……末題乙亥作跋、丁丑始書之云云。

紙本。

真。

黔1—37

秦炳文　倣西廬山水軸☆

　紙本，水墨。

　癸亥歲杪。

黔1—32

黄慎　玩菊圖軸☆

　紙本，設色。

紙本，設色。二十二開。

雍正視學黔中，歸京後紀遊
册。乾隆八年題。

前自題，後畫，畫上有詩。

畫劣，亦非一手，然即鄒氏命
人所畫也。

黔1—06
文伯仁　蘭亭修禊扇面
　精而真。

黔1—07
丁雲鵬　山水扇面
　乙巳夏中伏。
　真。

黔1—12
文俶　花卉扇面
　己巳十月。
　真。

黔1—04
周臣　山水扇面
　精而真。

黔1—08
歸昌世　竹石扇面

乙亥。
真。

黔1—25
蕭晨　箕穎圖扇面
　辛酉二月。
　真。

大般若經册
　金粟山書。
　潘鄭盦印。
　已裁。

任頤　花鳥軸
　紙本，設色。
　無款。高邕補題。
　真。

黔1—16
☆黃向堅　盤江橋圖軸
　紙本，水墨。
　無紀年。
　真。

黔1—35
何紹基　行書七言聯☆

大般涅槃經卷第三十四
　紙本。
　無款。首尾全。
　初唐。紙入潢，但未上臘。真。

黔1—23
高簡　倣倪山水軸☆
　紙本，水墨。小軸。
　似失群殘冊。真。

黔1—14
☆祁豸佳　倣子久山水軸
　綾本，水墨。
　甲辰，摹子久筆意。
　真。

冒襄　書詩軸
　紙本。
　真。破碎。

黔1—09
☆張宏　鍾馗騎驢圖軸
　紙本，水墨。冊改軸。
　款：吳門張宏。
　上惲南田題，字不佳，獎譽遇
當，非真跡。

黔1—27
☆冷枚　雪艷圖軸
　絹本，設色。
　"雪艷圖，金門畫史冷枚。"
　真。

黔1—41
☆莫友芝　篆書七言聯
　紙本。
　漢三上款。
　真。

黔1—21
☆朱彝尊　集唐五言聯
　紙本。
　有巢經巢藏題記。
　真。

黔1—40
☆莫友芝　隸書七言聯
　紙本。
　入坐有情千古月……煦齋上款。
　畫雲蝠。
　真。

黔1—30
☆鄒一桂　山水觀我冊

一九八九年九月二十六日
貴州省博物館

湯貽汾　山水册

　　紙本，水墨。

　　時乙未……

　　有"雨生"白文大押角印，押
另一朱文之上。

　　倣。

黔1—18

☆查士標　倣古山水册

　　絹本，水墨。八開。

　　法大癡等。

　　佳。

　　王漁洋對題不真，是舊人蛇足，
題於原對開舊紙上。

陳書　花卉册

　　絹本，設色。直幅。

　　全僞。

黔1—03

☆祝允明　草書詩卷

　　紙本。

　　二段。

　　《濟陽登太白酒樓却寄施湖

州》，"允明頓首"。黄粉箋，畫五
爪金龍，是明紙。

　　《秋晚由震澤松陵入嘉禾道
中》，"允明"。

　　真而佳。

黔1—26

☆高其佩　松竹梅蘭菊卷

　　紙本，水墨。

　　"康熙己卯秋，指頭蘸墨畫於
長安僦舍，鐵嶺高其佩。"

　　三十八歲。

　　李世倬題於隔水。

　　後畫上"乾隆庚辰小春節，閒
山傅雯拜題"，言是雍正壬子在果
邸畫。

　　後一段瓜果。款：再蘸墨。鈐
"且園"朱方。

　　七十一歲。

黔1—39

☆鄭珍　爪雪山樊圖卷

　　紙本，設色。

　　癸亥爲其妹畫。後自題二段。

　　五十八歲。

　　記其避賊山居事。

　　黎庶昌跋。

長"印，應是莫氏自畫。

後石寅恭等題，均爲莫仲武題者。

"邵亭莫五弟以'竹外山猶影'句名居曰'影山草堂'……"

只拍鄭珍。

黔1—19

☆樊圻　遠浦梅村軸

絹本，設色。

印款。

真而佳。

黔1—11

☆藍瑛　秋壑清音軸

絹本，設色。

丁酉，款：山朽藍瑛。

七十三歲。

真。去上款。

改琦　摹唐寅斜倚熏籠坐到明圖軸

絹本，設色。

僞。

黔1—17

☆查士標　谷口松風軸

絹本，設色。

乙巳，譽斯上款。

五十一歲。

黔1—13

王鐸　行書五律詩軸

綾本。

江曲山如畫……甲申夏暑中書於金陵。

黔1—29
☆高鳳翰　雜畫册
絹本，設色。對開改橫册，八開。
"雜畫八事，留別於雍正甲辰之秋，蓼潯倘念故人，當不棄擲之他人耳。高鳳翰識。"
四十二歲。
真。

吳大澂等　雜扇面
内王穉登一開真。

黔1—20
☆朱奔　鳥石册
一開。
自對題。〇〇大山人。
真。約六十五六歲。

文徵明　書畫册
絹本，設色。
自對題。
舊做本。

黔1—22
☆陸遠　江邨煙雨卷
紙本，設色。小袖卷。
王澍引首。

"庚寅清和倣高彦敬江邨煙雨圖，時年八十，陸遠。"
沈宗敬題畫上。
陸紹琦、王澍、陳鵬年、張雲章、大受、周起、汪應銓、查祥題，澹翁上款。
沈三秀題於西陂讀書處。隔水有宋筠印，則均爲宋筠題也。
又高岑（是揚州高岑）、高鳳翰題，較晚。
真而佳。

佛説衆許摩訶帝經卷第二卷
白棉紙。
後尾款銜名十七行，隔一行書。
"大宋端拱二年十月　日進。"
日本寫經，是抄自宋代經卷者。

黔1—38
☆鄭珍　影山草堂圖卷
紙本、絹本，設色、水墨均有。
鄭珍圖，咸豐戊午。
鄧傳密引首。
莫氏小楷書《記》。
王闓運同治三年書《影山草堂圖銘》。
後又二圖，内一圖鈐"邰亭

絹本，水墨。

"擬石谷子蕭淡之作，爲夢湘老前輩大人屬侍，戴熙。"

粗筆。真而精。

元佚名　偃松圖卷

偽吳鎮《偃松圖》，張雨題。

後翁方綱題真。

丁雲鵬　洗象圖軸

紙本，白描。

偽。

吳昌碩　荷花軸

紙本，水墨。

戊午。

真。

朱爲弼　葡萄軸

絹本。

真。

黔1—31

金農　梅花扇面☆

紙本，水墨。

羅聘代，款真。左上角缺。

黔1—33

李方膺　竹圖軸☆

紙本，水墨。殘册二開裱軸。

真。

王昱　山水軸

紙本，水墨。

庚辰款。

倣本。

黔1—10

☆周道行　靈巖秋霽軸

紙本，設色。

前篆書"靈巖秋霽"四大字。

"崇禎辛巳皋月寫於松下清齋，周道行。"鈐"周道行印"、"白達父"。

畫學宋懋晉一派。真。

清佚名　花卉瓜果册

內一對題七絶，款：種芹人曹霑並題。字俗詩劣。

餘對題多辛巳款，有陳本敬、閔大章等。

清人。

一九八九年九月二十五日
貴州省博物館

黔1—24

楊晉　山水册☆

　紙本，設色。對開改橫册，八開。

　丁酉長夏。六開。畫心小，不佳。内二開是本色。

　又二開大於前數開，癸巳款。七十歲。

李流芳　山水册

　絹本。直幅。

　天啓乙丑款。

　僞，舊畫。

黔1—15

黄向堅　尋親圖册

　紙本，水墨。方幅，八開。

　無紀年。

　畫鷄足山等。款：萬里歸人黄向堅識。

黔1—28

☆陳撰　九秋圖册

　紙本，設色。方幅，九開。

畫秋景花卉。

黔1—34

☆閔貞　蘭竹石册

　紙本，水墨。對開改推篷，十二開。

　"法青藤老畫意，正齋閔貞於讀畫樓製。"

　粗筆。真。

黔1—02

宋佚名　放光摩訶般若波羅密經卷第五卷☆

　紙本。

　三十行，行十七字。

　無尾款。

　李恩慶、周壽昌跋，云原有熙寧款及蘇軾、蘇轍款，重裝截去。

　宋人書。其熙寧款應是真。

董其昌　臨顔書裴將軍詩卷

　綾本。

　無紀年。

　真而不佳。

黔1—36

☆戴熙　擬石谷山水卷

贵州省

一九八九年十月七日
重慶市圖書館

渝2—1

☆文徵明　行書明妃曲卷

灑金紙。

後題"往歲爲子成書前詩……有餘楮，復爲寫此……壬子四月十有九日徵明記。"

大字。真。

渝2—3

☆戴思望　山水卷

紙本，設色。

"癸丑夏日客南湖作，似覲文先生正，思望。"

後道光戊申戴洪魁、戴洪謨跋。

細筆秀雅。真。

渝2—2

☆龔賢　雲山高亭圖軸

紙本，水墨。

"雲山渺渺半天青……半畝龔賢畫並題。"鈐"龔賢"、"鍾山野老"。

真而佳。

王雲　荷亭清夏軸

絹本，設色。

藍瑛遺風。款不真。

渝2—4

陳鴻壽　隸書十一言聯

畫絹本。

"嘉慶十五年歲次庚午春正月，錢塘陳鴻壽。"

一九八九年十月七日
重慶市文物商店

看二十件，全僞劣之品。

一九八九年十月七日
四川美術學院

馬畇　海島圖册
　絹本，設色。四開。
　約清中期。其人字春田，有
小印。

明佚名　羅漢圖册
　紙本，白描。二十二幅。
　去本款，加偽"十洲"印。
細筆。
　清初人。

渝3—2
☆明佚名　山水册

絹本，設色。六開。
無款。
約正、嘉間人學馬、夏者。佳。

渝3—1
☆周新　渡海羅漢卷
　紙本，白描。
　"四明周新拜寫。"鈐"西瀆山
人"白、"周新圖書"。
　約萬曆間。筆墨得秀勁，佳。

渝3—3
閔貞　壽星圖軸☆
　紙本，淡設色。大軸。
　單款。
　真。

渝1—332
☆錢灃　行書七言聯
　紙本。
　際老上款。

渝1—329
桂馥　隸書七言聯☆
　紙本。

渝1—296
☆鄭爕　七言聯
　"操存正固稱完璞，陶鑄含弘
若渾金。"

乾隆癸未。

渝1—339
☆奚岡　隸書七言聯
　紅絹本。

渝1—362
☆吳榮光　書詩屏
　紙本。四條。
　癸巳，蔗農上款。

渝1—288
☆康濤　二喬圖軸
　絹本，設色。
　　"丙子仲春，既濟生寫。"
　真，畫劣。

渝1—215
冀應熊　行書詩軸☆
　綾本。
　己未。

渝1—135
☆方大猷　行書渡平橋鋪詩軸
　綾本。
　真。

渝1—351
伊秉綬　書詩軸☆
　紙本。
　潤南上款，嘉慶五年。
　潔淨。真。

渝1—382
張應清　和合二仙軸☆
　絹本，設色。
　　"古江州張應清"印款。

即巴州人。
　畫俗。

渝1—280
☆金農　漆書軸
　紙本，烏絲格。
　八行。
　李季卿刺湖州，至維揚……真
神鑒也。

渝1—292
☆方士庶　倣巨然山水軸
　紙本，水墨。
　　"庚午歲除前一日，小師老人
倣巨然畫意。"鈐"偶然拾得"
墨印。
　真而佳。

費丹旭　背扇仕女軸☆
　紙本。
　秋根上款。

渝1—361
☆陳鴻壽　隸書五言聯
　紙本。
　惺齋上款。

渝1—306
王玖　山水軸☆
　紙本，水墨、設色。
　寫癡翁山水。
　真而劣。

渝1—389
吳昌碩　秋艷圖軸☆
　紙本，設色。
　乙丑。

渝1—131
釋普荷　行書七絕詩軸☆
　紙本。
　款：擔當。

渝1—311
王宸　九嶷山圖軸☆
　紙本，水墨。殘冊裱軸。
　一畫一題。自題：己酉夏四月
畫，爲畢秋帆作。

☆□恂　太華四面圖軸
　絹本，水墨。
　款：象仲恂。鈐"臣恂一字象
仲"朱白文。
　約康熙時風象。

渝1—139
朱統鉥　行書咏蓮詩軸
　"咏蓮贈徐海山郡伯，朱統
鉥。"

渝1—124
☆戴明説　竹圖軸
　綾本，水墨。
　士介上款。丙申閏夏……
　真而精。

渝1—240
釋道悟　梅放報春軸☆
　紙本，設色。
　甲申。
　真，不佳，粗放。

渝1—246
沈德潛　書御筆畫梅二律軸☆
　紙本。
　八十八歲書。
　真。

渝1—331
錢灃　行書七律詩軸☆
　紙本。大軸。
　敝。

一九八九年十月七日
重慶市博物館

渝1—125

☆戴明説　倣米家山水軸

綾本，水墨。

乙未冬日，上駐蹕南海子……丙申秋日偶爲介伯社兄圖之併正，滄州戴明説。

真，畫劣。

渝1—290

☆方士庶　東嶂西坡圖軸

紙本，設色。

"舍東青嶂舍西坡（七絶）……乾隆丙寅六月三日雨後涼生，徐桐立、王遂庵、黄正川過舍茶談，興至寫此。小師老人。"鈐"偶然拾得"印。

畫碎。真。

渝1—274

☆蔡嘉　天竺水仙軸

絹本，設色。

"洛水神人冰雪胎（七絶）……雪堂蔡嘉。"

工筆。真。工細，款好。

渝1—148

☆謝彬　村鬥圖軸

紙本，設色。

戊午夏日畫於止園之玉樹堂，儴矑謝彬時年七十有七。鈐"謝份"朱。

渝1—266

☆張庚　倣王蒙山水軸

紙本，水墨。

乾隆乙亥，七十有一，寫於邗江唐氏之海屋。

真而佳。

渝1—355

☆朱本　紅葉滄江軸

紙本，設色。

己未，理堂上款。

真，佳。

渝1—376

☆戴熙　竹石軸

絹本，水墨。

自題倣吳仲圭，簡侯上款。

真而佳。

辛亥冬月。
蕭雲從之子。
細筆，牛毛皴。

渝1—230
☆楊晉　牧牛圖軸
　紙本，設色。

渝1—224
☆石濤　松柏榴蓮軸
　紙本，設色。
　"甲申十月，大滌子寫意。"

渝1—127
王鐸　行書詩軸
　綾本。
　丙子。
　四十五歲。

渝1—121
☆謝衮　畫像軸
　絹本，設色。
　閩人謝衮。
　明末人。

王澍　行書條軸
　紙本。
　真。

渝1—310
☆王宸　江行攬勝軸
　紙本，水墨。
　乾隆三十八年六月，青雷三兄
上款。
　爲朱文震作。

渝1—112
☆楊所修　竹圖軸
　綾本，水墨。
　自題："内江鄰治弟楊所修。"
鈐"楊所修印"、"澹圊"。
　四川内江人。

渝1—378
鄭珍　篆書五言聯
　蠟箋。
　真。

渝1—177
☆方亨咸　秋林水閣軸
　綾本，水墨。
　康熙十五年，元翁上款。

陳鵬年　行書軸
　紙本。
　真。

渝1—285
甘士調　指畫竹圖軸
　紙本，水墨。

渝1—218
☆王翬　倣元人筆意軸
　紙本，水墨。
　無款。
　笪重光庚申題，云藏之七載，
今以贈人云云。
　真。敝甚。

渝1—185
☆馮仙湜　白雲深翠軸
　絹本，設色。
　"乙巳嘉平望日爲潤南老姻丈
山居誌慶，馮湜頓首。"

渝1—247
唐岱　海嶽雲山軸
　紙本，水墨。
　"己酉九秋擬米海嶽筆法，静
巖唐岱。"鈐"古唐括氏"。
　水墨倣米。真。

渝1—161
法若真　行草書詩軸☆
　綾本。
　爲周生節母作。
　真。

渝1—201
☆羅牧　幽居卧遊軸
　綾本，水墨。
　自題七絕，"乙亥羅牧"。
　真而佳。

渝1—213
☆郭城　倣北苑山水軸
　絹本，設色。
　辛亥仲冬月，郭城。

渝1—189
☆蕭一芸　倣山樵山水軸
　絹本，設色。

渝1—391
☆朱之儒　自書詩軸
　紙本。
　鈐"外台吏隱"。
　明末人。在米萬鍾、詹景鳳
之間。

渝1—123
☆劉餘祐　行書五律詩軸
　綾本。
　"壬辰中秋後五日，濱翁劉餘
祐。"
　清初人。

渝1—301
☆闞禎兆　草書詩軸
　綾本。
　雍正舉人，雲南人。

渝1—141
余維樞　臨柳公權札軸☆
　紙本。

馬遠　呂洞賓像軸
　絹本，設色。
　畫綫稍滯，似是摹本。左下馬
遠款僞。

上方王㑗題七行，是宋末人。

渝1—070
☆董其昌　鶴澗雲生圖軸
　絹本，水墨。
　己酉八月中秋爲宿甫丈畫并
題，董玄宰。
　五十六歲。
　前題六言四句。
　絹已暗，破損無神。
　内雙勾樹叉尚佳。整個構圖滿
而細碎，大樹點葉不佳。

渝1—107
藍瑛　倣倪山水軸☆
　絹本，水墨。
　無款。
　真。

渝1—066
☆趙左　秋山高隱圖軸
　絹本，設色。
　自題：董玄宰有小帖，爲程
康侯作，余爲倣趙吳興法爲之
云云。
　是年董其昌五十四歲。
　小楷甚精。畫似學董者。

紙本，水墨。

"甲午長夏寫似子佑詞宗正，
卞文瑜。"

七十九歲。

真而佳。

渝1—122

☆鄒之麟　滄江水閣軸

紙本，設色。

"辛巳寒夜篝燈戲作，臣虎。"

簡筆。真。

王彬　三教圖軸

絹本，設色。

晚明或清初。平平。

渝1—168

查士標　行書五律詩軸☆

紙本。

真。

渝1—196

呂潛　行書五言詩軸☆

紙本。

敝。

渝1—163

查士標　雨餘新漲圖軸☆

紙本，設色。

下半殘，切去。

渝1—114

倪元璐　行書七言二句軸☆

紙本。

渝1—162

法若真　行草書五律詩軸☆

綾本。

渝1—231

☆禹之鼎　竹圖軸

紙本，水墨。

乙亥夏爲晦老道翁一粲，廣陵
禹之鼎。

粗筆。真。少見。

渝1—052

☆明佚名　盧舍那佛軸

絹本，設色。

無款。

似正統、景泰左右之作。

渝1—067
☆趙左　林下釣艇軸
　　紙本，水墨。
　　庚申夏日，趙左。
　　真，平平。

渝1—133
☆蕭雲從　行書胡銓遺從子維寧
書軸
　　紙本。
　　庚子七夕。
　　少見。

渝1—108
☆袁尚統　竹樹喜鵲軸
　　紙本，設色。
　　甲戌秋九月寫於竹深處，袁尚
統。畫枯楂群鵲。
　　六十五歲。

渝1—033
☆陳淳　辛夷花軸
　　紙本，水墨。
　　左上角長題，云友人贈辛夷，
種之未活。自寺僧索一全株，寺
僧求其畫一幅以報……
　　真而佳。

渝1—074
董其昌　山水軸☆
　　紙本，水墨。
　　"水迴青嶂合，雲度綠溪陰。
玄宰題。"
　　真。敝甚。

渝1—053
☆徐渭　草書自度曲軸
　　絹本。
　　真而佳。

渝1—116
☆陳洪綬　人物軸
　　絹本，設色。
　　楓溪陳洪綬寫壽。
　　畫一老人，前一仕女，座前爐
中出一幼女，定是神仙獻壽故事。

渝1—204
朱耷　荷鷺圖軸
　　紙本，水墨。
　　八大山人。
　　晚年。真。稍敝。

渝1—091
☆卞文瑜　山村圖軸

渝1—167
查士標　野屋臨溪軸☆
　紙本，水墨。
　斜陽穿樹林……

渝1—327
朱孝純　縹緲漁舟軸☆
　紙本，水墨。
　朱倫瀚第六子。

渝1—200
☆羅牧　蘆汀遠水軸
　絹本，水墨。大軸。
　"壬戌夏四月畫於真州客舍，竹溪羅牧。"
　真而佳。畫較著意。

渝1—077
☆曹義　千丈紅泉軸
　絹本，設色。
　"辛未孟春既望，古吳曹義。"
　學周臣一派而大劣。

渝1—105
☆藍瑛　倣王右丞山水軸
　絹本，設色。小軸。
　"藍瑛摹王右丞畫。"

較早年，工緻。

渝1—106
☆藍瑛　湖天高逸軸
　絹本，設色。小軸。
　自題法李成。去上款。款：西湖外史藍瑛。
　佳。

渝1—012
☆王紱　古木竹石軸
　紙本，水墨。
　"九龍山人王紱寫寄□□先生，時永樂辛卯夏五之望也。"去上款。
　紙敝，有描損處，款字描損重。
　筆法俊爽俏利，真而佳。

渝1—088
☆蔣藹　仙巖春色軸
　絹本，設色。
　"仙巖春色。辛丑菊月寫，蔣藹。"鈐"蔣藹之印"白、"志和"朱。
　真。

五十三歲。
真。

林則徐　書札册
　二通。

渝1—060
☆張復　松石長年軸
　絹本，設色。
　"松石偏宜古，藤蘿不記年。
崇禎庚午春日，中條山人張復時
年八十有五。"
　真。

渝1—059
趙備　竹圖軸☆
　紙本，水墨。
　單款。
　真而劣。

渝1—050
☆明佚名　九老圖軸
　絹本，設色。大軸。
　無款。
　翁方綱題畫上，以爲荆浩。
　明成化左右戴進後學之作。

渝1—159
☆張昉　三秋圖軸
　絹本，設色。
　"七十四齡張昉畫於凝祉堂。"
隸書。
　畫桂、菊、芙蓉。
　坡石學藍瑛一派。其人曾與藍
瑛合作。

渝1—197
☆徐枋　翠巘滄江圖軸
　絹本，水墨。巨軸。
　"翠巘滄江。乙丑中秋倣董
北苑筆意畫於澗上草堂，俟齋
徐枋。"鈐"徐枋之印"白、"俟
齋"朱、"秦餘山人"白。
　"笠山笠水間"朱、"上沙澗上
人家"朱等四押角印。
　少見之作，真。

渝1—081
米萬鍾　行書杜詩軸☆
　紙本。巨軸。
　花隱掖垣暮……單款。
　真。

一九八九年十月六日
重慶市博物館

渝1—302
潘林　臨韓滉五牛圖卷☆
紙本，設色。
"常熟潘林臨《五牛圖》。"
清乾隆左右。

渝1—347
永瑆　行書尺牘册☆
紙本。八開。
致其師詩函，内題及石庵、山舟等人。

渝1—320
翁方綱　詩帖墨緣册☆
紙本。十二開。
嘉慶庚申。

渝1—315
王文治　致嘯崖函册☆
紙本。八開。
二通。
真。

渝1—365
陳克明、黄足民　宜園讀書圖册☆
紙本，設色。二開。
己丑，鷺洲上款，武原陳克明。
黄足民一開，亦鷺洲上款。劣於上幅。
道光廿年□重禧書《自記》。
陳用光、張祥河等跋。

渝1—369
何紹基　雜稿册☆
紙本。十八開。
大小不一。詩文散稿拼成一册。

渝1—183
☆馬坦　山水册
紙本，水墨。十二開。
芥園老人，鈐"白下馬生"。
丙戌七月，梧翁上款，"芥園馬坦并識。"
劣弱不堪之作。

渝1—256
☆高鳳翰　山水雜畫册
紙本，設色。八開。
雍正乙卯。

絹本，設色。

明人。每像上各有題，字是萬曆時風氣。

文徵明　蘭竹卷
　紙本，水墨。
　倣本。

渝1—390
☆吳昌碩　山水卷
　紙本，水墨。四段。
　無紀年。
　是早年筆。真。

渝1—211
釋德玉　行書唯心淨土偈卷☆
　紙本。
　重慶華巖寺開山祖師，崇禎生，卒於康熙。

渝1—151
☆吳偉業　石公山詩卷
　紙本。
　己亥春遊石公山，題圖上，自云圖不能肖云云。
　則畫亦其所繪，惜已佚去。

渝1—195
☆呂潛　行書唐詩卷
　紙本。
　"庚辰仲秋既望偶書唐人五律八首，八十耄叟呂潛。"

渝1—174
☆諸昇　竹溪圖卷
　絹本，水墨。
　"己巳夏日寫於墨縱堂，七十三叟諸昇。"
　真而佳。

康熙時人。

書俗劣。

渝1—096

張宏　三島圖卷☆

　　紙本，水墨、設色。

　　細筆畫蓬萊三島。

　　吳門張宏。

　　崇禎辛未夏日題於濟美堂，莊起元書。

渝1—238

☆黃鼎　臨倪瓚獅子林圖卷

　　絹本，水墨。

　　"康熙壬寅立秋日，虞山黃鼎摹雲林筆並書題跋。"

　　六十三歲。

　　真而佳。

渝1—047

☆明佚名　千里江山圖卷

　　紙本，設色。

　　無款。

　　明正嘉間學李唐、馬、夏者所作。佳。

☆明佚名　羣鴻戲海卷

紙本，設色。

無款。

明中期人作，畫工之作。

渝1—093

☆張宏　石公山圖卷

　　絹本，設色。

　　"丙寅十月七日破浪游石公山，奈風伯作祟，不能窮其罕見，聊以圖此記之，張宏。"

　　五十歲。

　　真。早年，工緻。

渝1—104

☆藍瑛　石譜卷

　　紙本，設色。

　　"蜨叟藍瑛畫於米山堂。"

　　真。

渝1—048

☆明佚名　雪竹圖卷

　　紙本，水墨。

　　無款。

　　學夏㫤而筆弱。

渝1—049

明佚名　歷代帝王君臣像卷☆

紙本。

壽高孩之……已未秋日。長詩。

真而不精。

聶蕲等　明人樂善圖卷☆

紙本，設色。

前一圖，臨唐寅《事茗圖》卷，後明人多家題：沈鯨、馬翀、王盤詩。

後黃瑤行書《樂善説》。

聶蕲、晴石（"汪氏姓石"，方村精舍）、東粵張衢題。

方純仁書《序樂善卷》，言爲謝惟仁氏叔父……

嘉靖丁未鄭佐《樂善堂記》……曰樂善堂者，祁門謝翁所構之堂也。

又嘉靖二十八年洪垣書，其人名謝芸。

末黃道周跋，爲祁門潘鶴皋題先世所遺《樂善圖》。

書均真；畫是臨唐寅《事茗圖》者，偽本。

蓋原卷只詩，後人補入一圖，偽加黃道周跋，點明《樂善圖》以實之。

渝1—282

☆黃慎　書春夜宴桃李園序卷

紙本。

乾隆十五年六月書於擁城閣，黃慎。

六十四歲。

真而佳，潔净如新。

渝1—313

梁同書　自書詩卷☆

絹本。

"乾隆庚戌初冬，頻螺庵主梁同書藁。"

六十八歲。

渝1—381

☆宣維禮　無定雲龕圖卷

紙本，設色。

同治甲子款。

前顧復初《記》。

維禮字鹿公，號在家僧、挂雲頭陀。

畫一園林，劣極。

闕禎兆　行書卷

紙本。

一九八九年十月五日
重慶市博物館

渝1—344

☆瑛寶、朱本等　合作蘭竹石枯木卷

紙本，水墨。

嘉慶壬戌。韻亭蘭，夢禪石，素人竹，野雲流泉，戣庵畫枯枝。韻亭記，夢禪書。鈐"瑛寶"朱文。

畫於法梧門處。平平。

渝1—354

袁棠　莫愁湖秋泛圖卷☆

紙本，水墨。

袁通跋，楊芳燦題，其子夔生跋，查奕照、朱人鳳、吳雲（非平齋）、陳荃、郭麐、改琦、陳鴻壽、吳翯、錢杜、姚椿跋。

沈周　山水卷

紙本，水墨。

舊做，接縫在啟南印。

渝1—309

☆劉墉　雜書卷

紙本。四段。

甲寅。末段《農桑輯要》。

李鱓　竹圖卷

水墨。三開，殘冊改卷。

乾隆三年款。

齊白石丙子題，時在四川，云此冊一幅爲陳石遺索去，只餘三幅云云。

真。

渝1—308

劉墉、翁方綱　行書合作卷☆

紙本。

劉爲鐵冶亭臨明人書帖。真。

翁二帖，乙巳十月十二日。

渝1—319

☆畢涵　臨沈石田山水卷

紙本，水墨。

"己酉秋仲客館吳門，友人持示石田翁長卷，用筆全法仲圭，蒼古可愛，因戲臨之，綠竹居居士畢涵。"

大粗筆。真。

渝1—071

董其昌　行書壽高孩之卷☆

渝1—342

☆王溥　山水册

　　紙本，設色。推篷，八開。

嘉慶己巳。

真。

四件。二畫二字。

畫乙丑款。均少亭上款。

真。

渝1—192

☆龐輔聖　山水扇面

金箋，水墨。

二敏老伯岳上款。

渝1—226

☆朱奕軒　山水扇面

金箋，水墨。

戊子。

清初。

渝1—065

☆黃輝　後赤壁賦册

綾本。八開，直幅。

萬曆壬寅三月六日，爲陶周望書。

渝1—186

☆程鵠等　明人山水册

紙本，設色。六開。

程鵠倣馬遠

戊申，幼翁老先生。

陳申泰岱喬松

戊申，"廣陵陳申"。

馮仙湜山水

戊申。

吳期遠梅花書屋

陸灝山水

戊申，幼翁梁太老先生。

汪漢山水

戊申。

均幼老上款。

渝1—239

☆强國忠　山水册

絹本，設色。十二開。

末幅雪景，"臣强國忠恭畫"。

孫岳頒題畫上。

有乾隆、石渠、御書房印。

孫毓汶印。

工筆，院畫，倣各家，有學麓臺者。

渝1—341

王溥　寫梅十二景册☆

紙本，設色。十二開。

"嘉慶辛酉冬月寫梅十二景於升庵舊墅，雲泉王溥。"

倪文治對題。

渝1—145
☆查繼佐　山水扇面
　金箋，設色。
　"吼石欲乘梁。伊璜。"

渝1—198
☆徐枋　山水扇面
　金箋，水墨。
　丙寅。

渝1—154
☆張恂　行書扇面
　江樓四首之一。

渝1—062
☆沈碩　山水扇面
　紙本，設色。
　長洲沈碩爲劍門先生寫。鈐
"龍江"、"宜謙"。
　倣高尚書山水。

渝1—212
☆朱彝尊　行書詩扇面
　聖跂上款。

渝1—326
☆張敔　花鳥扇面

　紙本，水墨。
　"茝園敔"。

渝1—184
☆章聲　山水扇面
　金箋，水墨。
　戊申，自老上款。

渝1—100
☆張列　山水扇面
　金箋，設色。
　"丁卯冬日寫曲江春色似伯源
詞兄，張列。"
　宋懋晉一派。

渝1—120
☆鄭之玄　行書扇面
　金箋。
　學張二水。

渝1—180
☆王鏞　倣馬遠山水扇面
　金箋，水墨。
　無翁上款。

渝1—385
☆趙之謙　團扇面

渝1—233
☆葉六隆　山水扇面
　金箋，水墨。
　辛巳冬日，清翁上款。

渝1—155
☆葉雨　客騎歸鴉扇面
　金箋，設色。
　張宏後學。

渝1—188
☆屠遠　山水扇面
　金箋，水墨。
　倣元人山水，簡筆。

渝1—064
☆湯煥　行楷扇面
　金箋。
　學黃山谷。真。

渝1—187
☆釋智舷　行書詩扇面
　金箋。
　黃易籤。

渝1—144
☆陸坦　山水扇面

　金箋，水墨。
　己丑八月倣臣然筆。
　董後學。

渝1—379
☆李慶　倣郭河陽山水扇面
　絹本，設色。
　畫杜甫荷净納凉詩意。"得餘弟
李慶"。
　工筆，學袁江。蠅頭楷款。嘉
慶時人。

渝1—055
☆項元淇　行書七律詩扇面
　金箋。

渝1—095
☆張宏　山水扇面
　金箋，水墨。
　丁亥夏寓顧氏四柳堂。

渝1—076
☆黃汝亨　行書詩扇面
　紙本。

錢繼登　行楷詩扇面
　金箋。

渝1—353

☆龔有融　行書楊升菴尺牘屏
　　紙本。八條。

渝1—138

☆于驥逸　山水扇面
　　金箋，設色。
　　丙辰。
　　山東人，明末入清者。

渝1—097

☆文從龍　行書碧浪湖詩扇面
　　金箋。

渝1—063

☆周廷策　白鳥圖扇面
　　金箋，設色。
　　"萬曆丁酉三月爲磬玉老伯，
周廷策。"
　　周之冕後學。

渝1—085

☆許光祚　行書唐詩扇面
　　金箋。

渝1—179

☆王斌　關山夜月扇面

　　紙本，設色。
　　"關山夜月。丙寅夏日似名老
道兄，邗江王斌。"
　　金陵後學。

渝1—251

☆顧原　山水扇面
　　紙本，設色。
　　壬辰夏六月，原再筆。鈐"顧
原"。
　　嘉隆間學馬夏者。

渝1—366

☆羅允夒　仕女扇面
　　紙本，水墨。
　　"己卯秋日，應西侯道兄正
腕，虞臣弟羅氏允夒寫。"鈐"夒
印"白。
　　羅聘之子。

渝1—392

☆顧藹　隸書扇面
　　紙本。
　　黃易、何道生題。
　　真。

乙丑四月,自題詩。

畫是不會畫者之筆墨,書是本色。當是真。

渝1—158

☆冒襄　行書詩軸

紙本。

癸丑初春……

六十三歲。

真,潔净。

渝1—244

☆袁江　雪江樓閣軸

絹本,設色。

癸巳如月。

真。透底,無神。

渝1—364

☆湯貽汾　上皇山石軸

紙本,水墨。

宜亭十三兄上款。"姻愚弟湯貽汾並識,年七十。"

真而佳。

渝1—297

☆鄭燮　七月新篁圖軸

紙本,水墨。

題七絕:竹葉陰濃盛夏時……

無紀年。

渝1—346

☆永瑆　篆書臨三英孝友記軸

紙本,烏絲欄格。

側題云:爲信芳司農書於宋羅紋紙上。又謂三十年前先文清公命書……則爲劉墉子孫書也。

自云年已六十。

渝1—267

☆李鱓　秋葵雄黍圖軸

紙本,設色。

雍正九年。

真而佳。紙暗,脱色。

渝1—137

☆王鑑　烟浮遠岫軸

絹本,設色。彩。

甲寅九秋,倣巨然《烟浮遠岫》,呈艾翁老祖台大詞宗教政,王鑑。

七十七歲。

☆龔有融　行書聯

紙本。

渝1—323
☆羅聘　二色梅軸
　紙本。彩。
　"嘉慶戊午春二月，竹叟羅聘
並記於都門茶熟香溫之館。"鈐
"羅遯夫印"。
　六十六歲。
　真而佳。

渝1—350
☆伊秉綬　隸書軸
　紙本。
　三行大字。邊跋。
　孟鼎二兄曹長正之，戊午暮春
臨於齋心觀古之居。汀州弟伊
秉綬。
　四十五歲。

渝1—281
☆黃慎　紉蘭圖軸
　紙本，水墨。
　"紉蘭。雍正七年二月作於美
成草閣，黃慎。"
　四十三歲。

渝1—273
☆蔡嘉　層崖石屋圖軸

絹本，設色。工筆。彩。
己酉款。
四十四歲。
精工，而稍板。真。

渝1—150
☆傅山　書王維詩軸
　綾本。
　"寒山轉蒼翠……"
　如新。真而佳。

渝1—295
☆鄭燮　行書七律詩軸
　紙本。
　乾隆戊寅，曲江才子漢枚皋……
　六十六歲。
　真。

渝1—316
☆閔貞　倚石圖軸
　紙本，水墨。
　單款。
　山石似黃慎早年。真。

渝1—359
☆張問陶　達摩渡江軸
　紙本，淡設色。

一九八九年十月四日
重慶市博物館

渝1—038
☆朱約佶 採藥仙人圖軸
　絹本，設色。
　"靖藩雲僊詩畫。"鈐"靖江仙吏"白方、"雲泉印記"朱。大粗筆。
　迎首鈐"帝室宗親"朱文大印。靖江王即朱約佶。

渝1—039
☆楊忠 桃源圖軸
　絹本，設色。巨軸。彩。
　"甲子初夏三日，楊忠。"
　約明中前期，成弘左右。佳。

鄭燮 竹圖軸
　紙本。
　聚文二哥款。
　倣本。

渝1—199
☆鄭簠 隸書朱熹齋居感興詩二首軸
　紙本。

"庚申春書，谷口鄭簠。"
五十九歲。
真而佳。

渝1—164
查士標 赤城圖軸
　紙本，水墨。巨軸。
　康熙丁巳十二月。粗筆。
　六十三歲。
　程霖生舊藏，仍有原軸，整紅木，刻"遂吾廬"三字。

渝1—252
☆華嵒 牧馬圖軸
　紙本，淡設色。
　新羅山人寫於黃篋樓，時甲寅四月二日。鈐"新羅山人"。
　五十三歲。
　真。左上柳佳，馬劣。

渝1—375
☆戴熙 雲峰聳秀軸
　紙本，水墨。
　雲峰聳秀。擬馬文璧，乙卯正月，春生大兄屬，醇士戴熙。
　五十五歲。
　真。

六十九歲。

真，潔淨。

渝1—142

☆張風　爲樂梧畫像軸

　紙本，設色。彩。

　"崇禎甲申夏，爲樂梧老親翁寫炤，上元張風。"鈐"風"。

　人像淡色。精極。

渝1—073

☆董其昌　倣高彥敬山水軸

　紙本，水墨。彩。

　乙丑九月三十日舟次青陽江，觀高彥敬尚書山水擬之。玄宰爲孔彰詞丈。

　大粗筆，真。

晚年，七十一後。
後加色。

渝1—208
☆朱耷　盤瓜圖軸
紙本，水墨。彩。
"盤出東陵瓜，想見園中樹。瓜期往復還，人情新與故。八大山人。"
顯完子題五絕於畫上。

渝1—206
☆朱耷　重山聳翠軸
絹本，設色。屏條之一。
有"可得神仙"印。
真。右下有僞"道復"款，可愕。

渝1—276
☆李世倬　萬木奇峰圖軸
紙本，水墨。
己未夏三日。自題臨董源。
五十三歲。
真而精。

渝1—044
☆周天球　行書詩軸

紙本。
真。

渝1—153
曹有光　千巖秋爽圖軸☆
絹本，設色。
庚寅九月，睿翁上款。
毛際可顯。
又來嶽上款。

渝1—102
☆黄道周　梅花詩軸
綾本。
單款。
真而不佳，太放。

渝1—043
☆周天球　行書七律詩軸
紙本，烏絲欄。
萬曆庚辰。
優於上軸。

渝1—170
☆李因　牡丹軸
綾本，水墨。
戊午春日。

渝1—036

☆王寵　行書詩卷

　　紙本。

　　癸巳四月廿日，雅宜山人王寵
書於白雀行窩。

　　後王世貞跋，云爲王元肅書，
書後月餘即逝云云。

　　周天球跋。

　　薄黃紙書，書法有近鮮于樞
處。有印本。

渝1—020

☆祝允明　行書懷雪記卷

　　紙本。

　　前“臥雪遺風”篆書引首，印
花紙。似李東陽書。

　　“懷雪記。正德五年歲在庚午
仲冬既望，鄉貢進士吳郡祝允明
記。”鈐“希哲”、“吳郡祝生”。

　　書學趙。佳。

渝1—338

錢坫　篆書八言聯☆

　　紙本。

渝1—314

梁同書　行書七言聯☆

花箋。

九十一歲。

☆伊秉綬　隸書十一言聯

　　灑金箋。

　　嘉慶六年立春日，蘮亭上款。

　　四十八歲。

　　行書邊款佳而隸書薄而板，疑。

伊秉綬　隸書聯

　　嘉慶九年。

　　僞本。

渝1—333

☆蔣和、桂馥　合書五言聯

　　嘉慶初元秋日，時帆上款。

　　即寫法氏詩句。

渝1—380

☆莫友芝　篆書荀子等屏

　　紙本，烏絲欄。四條。

　　同治甲子款。

渝1—205

☆朱耷　荷花鶺鴒軸

　　紙本，水墨。

　　八大……

畫有藍瑛、項聖謨意。

渝1—194

清佚名　于準畫像卷☆

　絹本，設色。

　無款。

　有劉廷璣、蔡方炳諸跋。

　于成龍之子，其人名準字子繩。

渝1—068

朱鷺　竹圖卷☆

　紙本，水墨。長卷。

　智舷題畫上，款：髯道人戲墨。

　後長題：庚戌九月初六日識，朱鷺。

渝1—037

☆王同祖　書詩卷

　紙本。

　上元日，同祖頓首呈司成王先生大人道契。鈐“王繩武氏”白方。

　有朱之赤藏印。

　文徵明之甥。

渝1—087

☆潘世祿　百喜圖卷

　紙本，設色。

　“萬曆辛亥秋日，晉陵潘世祿寫。”鈐“世祿生”、“祉”。

　畫百鵲散於山林澗谷間。晚明庸手之作，細碎。

渝1—222

☆顧符稹　虎斤圖卷

　綾本，設色。彩。

　“虎丘圖。丁巳重九日，易山顧符稹。”應爲《虎丘留樹圖》。

　吳綺書樹翁老父母保全虎丘山木詩。

　汪琬、尤侗、宋實穎、姜希轍、姜宸英、吳儀一跋，均爲保護虎丘樹事贊之。

　其人即孫岳頒也。

　真而精，極工細。

渝1—307

☆張洽　六逸圖卷

　紙本，設色。

　“六逸圖。乾隆甲寅夏仲寫，攝山寄客居，張洽，時年七十有七。”

　道光九年唐煥書《記》。

　項源、沈唐、楊翰題。

陳學洙、陳璋、顧嗣立、孫華、
嵇曾筠、王吉武、楊開沅、徐駿、
王崇烈、王昭被、王九齡、沈翼
機、萬經、張大受、吳廷楨、郝
林、吳士玉、宮鴻曆、湯之旭、何
煜、張尚瑗、徐昂發、嗣協、陳文
光、張霡、胡世榮（道光）題。

後二跋爲其婿程鍾。

鈐有“畢瀧”、“畢秋帆書畫
記”朱長。

渝1—083

☆吳振　濟川圖卷

絹本，設色。彩。

畫有款：“壬寅六月，吳振
寫。”鈐“吳振”朱方。

前董其昌大字引首“濟川圖”。

“萬曆壬寅新秋前二日，董其
昌。”言邑侯濟川沈文□“好獎進
文學知名士，屠生弘謨以感德殉
知之意，屬郡中名手吳生繪《濟
川圖》贈侯……”

畫全無董意，丘壑起伏，有近
於宋人處；丘壑木石有近乎高克
明《雪意圖》事。

渝1—324

☆羅聘等　研山圖卷

紙本，水墨。

前兩峰畫，無款。翁方綱題圖
名並大小字二題，云：“再題兩峰
所作硯山圖。”

次研山拓本。

次《合作研山圖》。乾隆庚戌
羅題，謂，其子允瓚、朱素人、
朱蒼厓、陳肖生及本人合作。

後翁方綱又二題：一做米行
書，一隸書。

渝1—181

茅麐　藤陰讀書圖卷

絹本，設色。

“己未冬日，吳興茅麐寫。”

田雯、曹溶、黃雲、孫浣思、
林璐、孫在豐、徐倬、李之芳、
程邃、王廣心、董含、王九齡、
董俞、周稚廉、邵錫榮、張若
羲、吳元龍、吳懋謙、吳景鄒、
嚴曾榘、關鍵、鄭簹、徐林鴻、
顧豹文、徐士俊、沈振儒、丁
濚、董瑒、馮遵祖、吳綺、孔貞
瑄跋，均修來上款。

上款爲顏光敏。

一九八九年十月三日
重慶市博物館

渝1—028

☆唐寅　臨韓熙載夜宴圖卷

絹本，設色。彩。

畫上自二題。鈐"唐寅私印"白，"六如居士"朱方。

中段截斷一處。

真。工筆罕見。畫中尚有杜菫遺意，約四十歲左右。

前僞班彦功題。

渝1—345

☆瑛寶　雲笈山房圖卷

紙本，設色。

前伊江阿題，言其人爲高雲，字青士。又言其兄夢禪作《雲笈山房圖》贈之云云。則作者爲瑛寶也。

陳用光題："嘗借書於高君青士雲所"云云。

劉墉、畢沅、孫星衍、王文治、袁枚、畢汾、駱綺蘭、方本、鮑之鍾、吳錫麒、王初桐、江漣、茅元銘題跋，均青士上款。

青士，又名蟾光居士。

畫學吳歷。佳。

渝1—061

☆丁雲鵬　洛神圖卷

紙本，白描。彩。

"己酉泊舟楓橋，爲非菲麗人寫，云鵬。"

六十三歲。

高不騫、王頊齡、沈岸登、王鴻緒題畫上。

後"萬曆歲在己酉七月二日周叔宗書於苕溪舟中。"

沈聖岐、李日華跋。

末高士奇小楷《洛神賦》，康熙癸酉，烏絲欄。

高不騫、王丹林、陶爾毅、查慎行、錢名世、湯右曾、吳暻等跋。

渝1—227

☆王原祁　扁舟圖卷

紙本，青緑。

"己丑清和，做松雪寫《扁舟圖》，奉送退山老先生年兄南還，并題二絶句……"

查嗣庭、莊令與、王晦、徐周旋、王雲錦、衛昌績、錢榮世、

渝1—009

宋佚名　阿氏多尊者像軸

　　絹本，設色。

　　"第十五阿氏多尊者。"

　　是南宋後期，或同期北方之作。

渝1—117

☆陳洪綬　晞髮圖軸

　　紙本，設色。彩。

　　"晞髮圖。老遲洪綬畫於靜者軒。"

　　真而佳。

渝1—312

☆錢維城　九秋圖卷

　　紙本，設色。

　　辛巳款。

　　乾隆逐項題詩。

　　《佚目》物。

渝1—370

☆費丹旭　倚欄圖卷

　　紙本，設色。高頭。

辛卯長夏爲海樓先生作，吳興費丹旭。

　　三十歲。

　　胡敬、□炳瀛、何凌漢、湯貽汾、魏盈、羅以智、伊念曾、汪遠孫、許乃普題。

　　是肖像，佈景。平平。

渝1—372

☆費丹旭　好消息圖卷

　　紙本，設色。

　　"癸卯嘉平初吉，海樓先生屬寫，西吳費丹旭。"

　　四十二歲。

　　畫其人坐梅花下。佳。

渝1—371

☆湯貽汾、費丹旭　畫合卷

　　費丹旭肖像。紙本。癸己款，無配景。

　　湯貽汾樓觀滄海日卷。絹本，設色。精。

　　後伊念曾、何凌漢等題詩。

黃道周。”

真而佳，工緻小楷。

渝1—072

☆董其昌　雲山小隱圖卷

紙本，水墨。

“黃鶴山樵有《雲山小隱》……玄宰辛酉夏六月八日識。”

六十七歲。

點葉有和泥處！

渝1—054

☆宋旭　桃源圖卷

絹本，設色。彩。

爲心文吕先生作桃源圖。“吕心文避世長林中，余以此卷歸之。萬曆庚辰春日，宋旭識。”

五十六歲。

右下鈐“吕調良印”，疑即其人也。

前陸應陽楷書《桃花源記》，萬曆辛巳款。真。

後吳中台跋。

真而佳，工緻，宋旭精品。

渝1—016

☆姚綬　行書唱和詩卷

紙本，畫欄。

綬款“綬”，號穀庵也。

付其甥式之，求友山、疑舫二人和。疑舫即周鼎也。

末紙尾有張寧二詩，自題醉後在公綬舟中書。

又弘治戊午柳庵一題。

“十月三日永寧　客書於念江驛下”。鈐“白雲瑶草”。

前録伍輳、僧景津、僧宗瑾、黃廉、倪璇諸詩，後自書詩。

書尚有二沈意，而張雨書風不顯，應是稍早年之作。詳味文章，是舟行唱和詩及自詩，書付其甥求友山、疑舫二人和者也。

真而佳。

渝1—058

☆莫是龍　亂山秋色卷

紙本，水墨。

九月三日泊舟虎丘作亂山秋色，雲卿。”

紙末錢允治題。

後另詩書《五岳詩》，款：雲卿書於石秀齋。

真。

渝1—019

☆史忠　江湖寓適卷

　　紙本，水墨。彩。

　　畫無款，右下角有"癡翁"大印。

　　"正德二年歲在丁卯九月望，癡道人書於揚之大缺丁氏之寓也。"在另紙，鈐"史廷直書畫印"朱長。

　　又一題，款：七十一翁癡道人識。

　　史忠，原名徐端本，字廷直，號癡翁。

　　真而精。

渝1—025

☆文徵明　葵陽圖卷

　　絹本，設色。彩。

　　文徵明引首，"葵陽"篆書二大字。

　　"徵明畫葵陽圖。"細絹本。

　　後自題詩，灑金箋，言爲李中翰畫《葵陽圖》……

　　孔廣陶舊藏，自有題及他人爲渠題。

　　己未馬一龍題。

渝1—023

☆文徵明　倣倪山水卷

　　紙本，水墨。長卷。彩。

　　末蠅頭小楷自題："癸丑十月十又三日徵明識，時年八十有四。"

　　王穀祥、康于寰、高士奇跋。

　　倣倪水墨而筆微繁。真而佳。

渝1—026

☆文徵明　手札二通卷

　　紙本。

　　致張石渠。

　　王穉登、錢允治、文震孟、馮瑄諸人跋。

　　張爲諫議，吳人。

　　札中答人求畫，求和詩，謂"圍城中殊無好懷"云云。

　　則是倭寇猖獗時也。又自稱踰八望九之人……

　　真。

渝1—101

☆黃道周　楷書山居詩卷

　　絹本。

　　"山居三十韻初成，值携絹至，書其二十四章忘其疲也。絹素粗硬，下筆如鋸，猶其難矣。

一九八九年十月二日
重慶市博物館

館藏一級品

渝1—021

☆祝允明等　明人尺牘册

　☆祝允明。二通。致元禾、款鶴。

　☆沈周詩。

　☆王穀祥。二札。

　張鳳翼。

　☆王寵。

　☆文彭書欠票一紙。買《赤壁賦》者，有壽承花押。

　文震孟。二通。

　彭年。二札。

　俞期。一札。

　莫是龍。

　范允臨。

　周埏。

渝1—024

文徵明　書札册☆

　紙本。

　致伯起。

　真。

米萬鍾等　明人尺牘册

　均仲裕上款。

　米萬鍾、文震亨、陳繼儒等。

渝1—279（金農、丁敬書札）

☆丁敬等　清人尺牘册

　△丁敬。一通。

　△金農。五通。

　内袁枚五六札均真，諸公以爲僞。

渝1—134

☆蕭雲從　關山行旅卷

　紙本，設色。長卷。

　"七十老人蕭雲從識。"前長題。真。

　乾隆王犖、嘉慶戊寅蔡嘉跋，均僞。

渝1—031

☆陳淳　行草唐詩卷

　紙本。

　"甲辰春日，道復書。"

　六十二歲。

　大字。真而佳。

王穉登　自書詩扇面☆
　　金箋。
　　贈大司馬王。

渝1—027
☆文徵明　自書五律詩扇面
　　金箋。
　　真。

渝1—146
☆王崇簡　花鳥扇面
　　紙本，水墨。

余懷　行書詩扇面
　　紙本。
　　真。

渝1—173
諸昇　倣大癡山水扇面
　　金箋，水墨。
　　庚寅桂秋。

即金正希，崇禎進士。

渝1—322
☆羅聘　蘭竹石扇面
紙本，水墨。
"乾隆庚戌六月六日過小松九
兄署齋作此，兩峯弟羅聘。"
五十八歲。
真而佳。

渝1—337
☆黃易　篁竹水仙扇面
紙本，水墨。
無紀年。自題倣陳道復意。

渝1—089
魏之克　山水扇面☆
金箋，設色。
敝。

渝1—103
☆黃道周　和鄭超宗詩扇面
金箋。
真。

渝1—041
☆王逢元　書扇面

金箋。
真。

渝1—092
☆王思任　行書扇面
金箋。
士預上款。

渝1—057
☆孫克弘　牡丹扇面
金箋，水墨。
丙申春日。
六十四歲。
真。

渝1—029
☆唐寅　行書詩扇面
灑金箋。
彭澤先生懶折腰……鈐"南京
解元"。
大字豪快。真。

渝1—042
☆陳栝　薔薇扇面
灑金箋。
"癸丑夏日，陳栝寫意。"
真。

紙本，設色。
己亥嘉平。
去上款。

渝1—136
☆王鑑　山水扇面
　金箋，水墨。
　"戊戌夏倣梅道人，似□老先
生正，王鑑。"字殘損。
　六十一歲。

渝1—022
☆祝允明　臨鍾力命帖扇面
　金箋。
　偽。

渝1—030
☆陸深　行書七絕詩扇面
　大點金箋。
　"儼翁書。"鈐"陸深之印"。
　真。

渝1—209
☆朱耷　芙蓉圖扇面
　紙本，水墨。
　題七絕：捴欺學學與堯堯……
款：个山。

右上鈐"會心"朱長。迎首
"佛弟子"白長。
　有"釋傳榮印"白方，回、"刃
菴"朱方。

渝1—085
許光祚等　行書扇面☆
　金箋。
　黃易舊藏，有題。
　真。

渝1—040
☆文嘉　山水扇面
　金箋，水墨。
　自題五絕，款：文嘉。
　彭年、文仲義、文彭、查懋欽
題畫上。

渝1—098
釋明綱　書詩扇面☆
　金箋。
　"晉文思堂。"

渝1—115
☆金聲　書扇面
　金箋。
　士預上款。

渝1—171

☆樊圻　山水册

紙本，設色。橫幅，八開。

"丁卯夏日，畫贈鶴翁老祖台，樊圻。"

鄭簠引首。

渝1—032

☆陳淳　雜畫册

絹本，設色。八開。

梅、秋葵、石榴、水仙、梔子、荷、牡丹、松。

單款，無紀年。

粗筆寫意。真。

渝1—243

☆蔣廷錫　雜畫册

紙本，水墨。推篷，十二開。

"乙巳夏五臨白陽山人畫册，青桐居士廷錫。"

五十七歲。

真而佳。

渝1—268

☆李鱓　花卉册

紙本，設色。橫幅，十二開。

"乾隆元年六月避暑西山寫此，李鱓。"

五十一歲。

生紙畫。用筆活，字有韻。真而佳。

渝1—261

☆高鳳翰　雜畫册

紙本，設色。橫幅，十開。

乾隆丙寅秋七月。自題痺左手，每開如此。

六十四歲。

爲其姪高長元作。

渝1—352

☆盛惇大、朱鶴年、伊秉綬　合作山水册

紙本，設色。四開。

"嘉慶乙丑三月廿五日，與梧門、野雲、蘭士、笙甫山齋中聽春林彈琴，梧門訂游西山，野雲遂寫數人，予爲足成之。汀洲伊秉綬試蕉白研題記。"

四畫上均伊題。

粗筆寫意。真。

渝1—143

☆張風　灞橋風雪扇面

一九八九年九月三十日
重慶市博物館

館藏一級品

渝1—010

☆元佚名　仙山樓閣圖團扇

　絹本，設色。

　無款。

　鷗尾是元代特點；隔扇畫花，界於元、明初之間。

☆宋人畫册

　小橫幅，八開。

渝1—008

葵花獅猫圖

　臣許迪。

　楷書題："上兄永陽郡王。"鈐有"癸酉貴妾楊姓之章"朱長。

渝1—007

緑茵牧馬圖

　臣馬麟。

　"上兄永陽郡王。"

渝1—006

無題

　畫荷塘翠鳥飛燕。

　馬麟。

　款差。

渝1—002

清風搖玉珮圖

　李□。

　"上兄永陽郡王。"

　舊人跋謂是李瑛，不確。

渝1—004

無題

野花蜂

林椿。

　"上兄永陽郡王。"

　有"御府圖書"印。

渝1—001

無題

雜花胡蝶。

李從訓。

　有"御府圖書"印。

渝1—005

無題

鵪鶉。

陳居中。

　有"御府圖書"印。

渝1—003

瓊花珍珠雞圖

　臣韓佑。

　"上兄永陽郡王。"

　諸款均可疑，楊后題必真。

蘇軾　詩草卷

　紙本。

　定惠院寓居詩草。

　日本珂羅版精印本，墨色均勻而不入紙。

　後項子京跋尾亦印本。溥心畬跋真。

顔真卿　争坐位卷

　紙本。

　勾填本。

　薛文跋、俞用跋真。

　前薛文書楷書《記》，爲補寫，末行款處配上。

渝1—223
☆石濤　松庵讀書軸
　紙本，水墨。
　"壬午二月春分前五日，寄松
庵年道兄博教，清湘大滌子濟邠
上青蓮草閣。"

渝1—056
☆孫克弘　菊石圖軸
　紙本，設色。
　真。簡單寫意，佳。

渝1—129
☆釋普荷　聽泉圖軸
　絹本，水墨。
　"擔當。"
　真。

渝1—082
張瑞圖　行書五絕詩軸☆
　絹本。
　真。舊裱。

渝1—300
☆李方膺　牡丹軸
　紙本，水墨。
　"乾隆四年十月寫於青州之千

乘。晴江李方膺。"
　真。

渝1—253
☆華喦　松澗蒼鹿軸
　紙本，設色。
　晚年。真。

渝1—272
李鱓　雜畫屏
　絹本，設色。四開，裱二條。
　無紀年。

以上李初梨捐一級品。

渝1—034
☆謝時臣　西湖圖卷
　絹本，設色。
　"西湖圖。同桂坡先生游古杭
閱景，因作是圖以記跡耳。嘉靖
壬辰秋七月廿日誌。"鈐"謝思忠
印"白。隸書款。
　四十六歲。桂坡疑是安國。
　王宸跋。
　工整。畫有其特點。是真，
早年。

渝1—270

☆李鱓　雜花卉册

絹本，水墨。横幅，六開。

"辣庵居士李鱓。"無紀年。

真。

渝1—225

☆石濤　梅竹軸

綾本，水墨。

梅爲另一人寫，竹是其所加。

"此梅不知何人寫，友索題，因近作其上，大滌子。"脱"書"字於"因"字之後。

"梅花用墨未足，余多事爲補竹葉數片，何如？"

下隸書題，云："昨夜此畫到手即書。次早，書存年兄過大滌，見此云是家表叔嵩南太史所作。筆硯在，復題小絶，更當珍重之也。清湘濟又。"

渝1—176

☆龔賢　翠嶂飛泉軸

絹本，水墨。大軸。

育時上款。

真而佳。

渝1—017

☆沈周　吳城懷古書畫軸

紙本，水墨。

下部山水，上大字書詩七行。

"右吳城懷古，沈周。"無紀年。

粗筆，大字。晚年。

渝1—013

☆夏昶　清風高節軸

絹本，水墨。大軸。

無紀年。

石稍差，款字亦無神彩。然是真畫。

渝1—015

☆林良　魚鳥清緣軸

絹本，水墨。

無款。

高鳳翰題爲林良之作。

是明人而非林良，筆下無韻律。

渝1—202

☆梅清　松谷庵圖軸

綾本，水墨。

乙亥夏日寫黄山數峰。

七十三歲。

真而佳。

無款。鈐"高翔之印"、"犀堂"。
疑是十開或十二開。
真而佳。

渝1—051
明佚名　對弈圖軸
　絹本，水墨。
　無款。
　明人。真。

渝1—303
錢載　歲寒三友圖軸☆
　紙本，水墨。
　乙未。
　六十八歲。
　真而劣，改款。

渝1—090
歸昌世　竹石軸☆
　紙本，水墨。
　畹仙逸史上款。
　真而平平。

渝1—203
白丁　蘭花軸☆
　紙本，水墨。
　癸未冬日，臨天台萬丈巖上仙

人畫芝，臨於話石堂中。"時過峯
年有七十八歲之筆。"鈐"香谷"、
"白丁"、"行民"。
　畫潦草。

渝1—140
朱睿箸　山水軸☆
　紙本，設色。
　"僧箸"。
　真。破碎。

渝1—299
☆鄭燮　行書蘇軾惠州西湖事軸
　紙本。
　"見田年兄，板橋鄭燮。"
　字極鬆懈。

渝1—291
☆方士庶　寒潭畫舸軸
　紙本，設色。
　"丙寅重九前，環山方士庶
作。"鈐"偶然拾得"墨印。
　又一題。
　真，稍細碎，用筆太尖。

　以上李初黎捐二級品。

左下角鈐禹之鼎印，上加偽仇英款，又刮去。

學馬和之一派，真而精。

渝1—182

☆高岑　水閣漁舟軸

絹本，設色。

無款。

真。

渝1—220

☆惲壽平　蒼虬翠壁軸

紙本，設色。

蒼虬翠壁。丁卯秋日戲圖，白雲外史壽平。鈐"惲壽平印"、"正叔"。

上部松尚好，下部石太碎，不滋潤。字過于鬆散。

翠寫作翆。疑舊倣本。

沈銓　雉鷄桂花軸

乾隆丁丑款。

畫是倣本，勾綫極差。石有似處。

渝1—260

☆高鳳翰　菊石梧桐軸

紙本，水墨。

乾隆甲子秋。

六十三歲。

真。

渝1—286

☆袁耀　漢苑春曉軸

絹木，設色。

"漢苑春曉。辛未秋七月上浣，邗上袁耀畫。"

真。畫敝絹黑。

渝1—271

☆李鱓　牡丹湖石軸

紙本，水墨。

無紀年。作"鱓"字。

劣甚，然似是真。

渝1—110

☆王子元　梧桐蠟嘴軸

絹本，設色。

"崇禎丁丑重陽日寫，王子元。"鈐"子元"、"王氏台宇"。

渝1—284

☆高翔　山水屏

紙本，水墨。八開，裱四屏。

一九八九年九月二十九日
重慶市博物館

渝1—277
☆金農　漆書墨史屏
　畫欄。十六開，裱爲八條屏。
　"乾隆七年二月書於前江後山書堂，六十不出翁金農。"
　五十六歲。
　真。

渝1—357
☆錢杜　萬香春霽軸
　絹本，水墨。
　勵齋二兄上款，"辛巳二月望，錢杜。"
　五十八歲。
　真。似羅聘。

渝1—086
☆趙秉忠　草書軸
　絹本。大軸。
　千尋峭壁倚天開……款：秉忠。
　明人謬草。

渝1—172
☆樊圻　山水軸

絹本，設色。二開，殘册裱軸。
印款。
工緻，非最佳者。

渝1—147
☆金俊明　秀松圖軸
　紙本，水墨、設色。
　"戊戌孟陬，吳門金俊明。"鈐"耿菴明裵"、"金氏俊明"。
　真。

渝1—207
朱耷　蕉石圖軸
　紙本，水墨。
　前七絕，後題：題鹿遊道人皮印一編兼畫意呈正。八大山人。

渝1—014
戴進　米氏雲山圖軸
　絹本，設色、水墨。
　"錢唐戴進寫。"
　款尚佳，畫劣，年代够。
　存疑。

渝1—232
☆禹之鼎　文潞公園圖軸
　絹本，設色。

綾本。

真。

渝1—330

☆余集　吹簫仕女軸

絹本，設色。

閬齋大兄上款，丙辰四月。

真。

渝1—078

☆程嘉燧　松下獨坐軸

紙本，水墨。

款：松圓道人。

真而佳。

渝1—191

☆戴思望　浮雲叠翠軸

　　紙本，水墨。

　　庚申。

　　學米山水。

渝1—094

☆張宏　摹錢穀同鳳洲中丞虎丘
看月圖軸

　　紙本，設色。

　　己巳夏月，臨錢叔寶。

　　真。塔尚有腰簷。

☆董其昌　雪山蕭寺軸

　　絹本，水墨、設色。

　　"雪山蕭寺圖，董玄宰畫。"

　　代筆。沈士充代，下半雙鉤
樹是沈氏特色，山頭亦是沈士充
特點。

渝1—118

☆陳洪綬　停舟對話軸

　　絹本，設色。

　　單款在右上，"洪綬寫於借居"。

　　細筆，没骨法染山。真而精。

渝1—099

☆釋海靖　喬松柱石軸

　　紙本，水墨。

　　己酉，子俊大詞宗……種松道
者靖。鈐"蓮菴海靖"、"般若園
庵主"。

　　康熙八年。

渝1—130

釋普荷　行書軸

　　紙本。

　　"一下被他抓着後，半生癢處
一時消。擔當"。

　　真。

渝1—264

☆高鳳翰　霧山深樹軸

　　紙本，水墨。

　　左手。

　　佳。

錢灃　山水軸

　　紙本，水墨。

　　偽。

渝1—157

杜立德　七言二句軸☆

紙本，水墨。

"丁巳秋畫於天眠閣，青溪道人。"

十四歲。

偽本。

渝1—126

戴明説　竹圖軸☆

綾本，水墨。

丁巳。

真。

渝1—305

傅雯　達摩軸☆

紙本，設色。

乾隆丁丑款。

畫劣。

渝1—113

葛徵奇　山水軸☆

綾本，水墨。

癸未冬日寫於蕉園之六止軒，海上葛徵奇。

敝。

渝1—080

米萬鍾　石圖軸☆

紙本，水墨。

"天啓丁卯夏日寫於勺園韻墅垞，石隱米萬鍾。"

五十八歲。

真。

渝1—109

王子元　端午即景軸☆

紙本，設色。

瓶花菖蒲……

天啓丙寅。

渝1—132

祁豸佳　倣吳仲圭山水軸☆

絹本，水墨。

甲辰。

渝1—287

☆袁耀　早行圖軸

絹本，設色。

鷄聲茅店月，人跡板橋霜。

張問陶　行書詩軸

紙本。

虛室生妙光……

印款："奚冠"朱方、"際明"朱。

有偽陳維崧題。

畫是明末清初。

渝1—278

☆金農　枇杷軸

紙本，設色。

七十六歲，晉巖上款。鈐"金氏壽門書畫"朱長。

慶霖、晴邨題。

畫真、敝甚，脫色重染。

渝1—178

☆王了望　行書詩軸

綾本。

七十五歲翁王了望。鈐"繡佛頭陀"、"隴西荷澤"。

字俗劣。

渝1—035

☆謝時臣　黃鶴樓圖軸

絹本，設色、水墨。大軸。

"黃鶴樓。樗仙述景。"

真。

渝1—228

☆王原祁　水村山寺軸

絹本，淺絳。

"侍讀臣王原祁恭畫。"他人代書。

真。

渝1—214

☆張祐　秋林策杖軸

絹本，設色。

辛亥仲春畫並題於且閒齋中，懷白張祐。前題七絕。

金陵後學。

渝1—368

何紹基　行書詩軸☆

紙本，畫欄。四屏之二，裱爲大軸。

庚午夏五月書於城南書院。

書蘇詩，詞不連。

渝1—234

高其佩　山君變相圖軸☆

絹本，設色。大軸。

"乾隆丁卯三月六日。"

高鳳翰題。

畫真而俗劣。

程正揆　山水軸

一九八九年九月二十八日
重慶市博物館
（均李初黎藏二級品）

渝1—262

☆高鳳翰　雜畫册

紙本，設色。對開改推篷，八開。

無紀年。右手畫，均畫石。

渝1—011

☆釋如蘭　楷書心經

黃紙本。一開。

"洪武癸丑浴佛日，釋如蘭拜書。"鈐"如蘭"、"古春"。

真。

高其佩　人物册

絹本。直幅。

偽本。

渝1—289

☆邊壽民　雜畫册

紙本，設色。橫推篷，十二開。

雍正壬子立春後二日。

真而佳。內二開脱色。

渝1—358

☆張問陶　西涯詩意册

紙本，設色。十二開。

"梧門先生屬畫續西涯雜詠十二首詩意，時問陶初學畫，筆不逮意，真可憐也。戊午七夕，張問陶記。"

三十五歲。

法氏家藏。

真。

渝1—235

☆高其佩　騎驢圖軸

紙本，設色。

筆碎，景繁，小楷款，似是早年。

渝1—018

☆沈周　臨流宴坐圖軸

綾本，設色。大軸。

自題七絕。

陳霆題畫上。鈐"聲伯"朱、"綠鄉園生"朱。

真。

渝1—152

奚冠　西湖春曉軸☆

絹本，設色。

渝1—229
楊晉　山水軸☆
　絹本，設色。
　甲午款，倣趙漚波。
　真而劣。

渝1—294
☆方士庶　臨繆佚山涇雜樹圖軸
　紙本，水墨。
　上臨至正九年張雨題。鈐"偶
然拾得"印。
　真而佳。
　繆佚爲元人，其人其畫均不
知。此爲唯一臨本。

渝1—241
☆馬元馭　桐鳥圖軸
　紙本，設色。
　丙子中秋後三日倣沈石田……
　二十八歲。
　真。

渝1—336
☆張賜寧　葡蘿軸
　紙本，設色。
　大字題詩。

渝1—318
尤蔭　山水屏☆
　絹本，設色。八開册裱四屏。
　八十一歲作。

渝1—245
袁江　騎驢過橋軸☆
　絹本，設色。小殘册裱軸。

渝1—250
☆朱倫瀚　倣戴文進溪邨歸牧軸
　絹本，設色。
　真。

渝1—383
胡遠　梅石圖軸☆
　紙本，設色。
　己巳正月二十一日。

渝1—348
王學浩　千山濃綠圖軸☆
　紙本，重設色。
　道光辛卯。

渝1—335
☆張賜寧　黄薔薇花軸
　紙本。
　無紀年。

渝1—293
☆方士庶、蔡天啓　荒江聽雨圖軸
　紙本，水墨。

方圖；蔡詩並補圖。
　上大字詩，下淡墨畫。鈐"偶
然拾得"墨印。
　真。

渝1—384
☆胡遠　崞山觀瀑圖軸
　紙本，設色。大軸。
　光緒己卯九月。
　五十七歲。
　真。

渝1—149
傅山　樓煩河濱詩軸☆
　絹本。
　真而佳。

渝1—283
☆黄慎　風塵三俠圖軸
　紙本，水墨、淡色。
　細筆。真。

閔貞　雙星圖軸
　紙本，水墨。
　印款。
　然印是補嵌上者。畫是真。

渝1—236
☆高其佩　游魚軸
　　紙本，水墨。
　　真。

渝1—356
張崟　山水軸☆
　　紙本，水墨。
　　倣梅道人草亭詩意……道光
元年。
　　六十一歲。

渝1—237
☆高其佩　山水軸
　　紙本，設色。二件。
　　殘屛。

渝1—263
高鳳翰　三臺柱石軸☆
　　紙本，淡設色。
　　左手。無紀年。
　　真。

渝1—367
☆何紹基　蘭花團扇軸
　　絹本，水墨。
　　丁巳。對幅小楷。

　　五十九歲。
　　精而真。

渝1—328
桂馥　八分書軸☆
　　紙本。
　　庚申嘉平，定甫十弟上款。
　　六十五歲。

渝1—257
☆高鳳翰　梅花軸
　　紙本，水墨。
　　乾隆丁巳。詩塘自題。
　　五十五歲。

渝1—265
高鳳翰　書詩軸☆
　　紙本。
　　左手。
　　真。

渝1—242
☆蔣廷錫　歲朝五瑞圖軸
　　灑金箋，水墨。
　　丁酉新春。
　　四十九歲。

渝1—165
☆查士標　天外芙蓉軸
　　紙本，水墨。
　　真而怪，熟紙上倣米。

渝1—304
錢載　竹石軸☆
　　紙本，水墨。
　　壬子秋，八十五翁錢載寫。
　　真。

渝1—219
文點　烟巒策杖軸☆
　　紙本，水墨。
　　無紀年。
　　真。

渝1—190
戴思望　山水軸
　　紙本，水墨。二開殘冊裱軸。
　　丙辰款。

渝1—248
☆陳撰　蔬菜軸
　　紙本，水墨。
　　丁巳。
　　六十一歲。

　　粗筆。真。

渝1—363
☆湯貽汾　梅花軸
　　紙本，水墨。
　　"偶得明紙，作此奉紫藩仁兄
大人雅正，甲辰四月，貽汾。"
　　六十七歲。
　　真而佳。

渝1—334
張賜寧　花石修篁軸☆
　　紙本，設色。
　　真。

渝1—255
☆高鳳翰　冰雪清界軸
　　紙本，設色。
　　雍正乙卯五月之望。
　　五十三歲。
　　真。稍敝。

任頤　八百春秋軸
　　紙本，水墨。
　　極早年。

三十二歲。
真。

渝1—069
☆馮起震　石笋風篁軸
　絹本，水墨。
　無紀年。
　真。

尤蔭　壺梅圖軸
　紙本，水墨。
　真。敝甚。

陳鴻壽　書何子貞像贊軸
　紙本。
　真。

渝1—373
費丹旭　扁舟蕩月軸☆
　紙本，設色。
　真。

渝1—119
☆沈雲英　瓶菊圖軸
　綾本，設色。
　明末人，父、夫均死於張獻忠。
嫁賈氏。

渝1—156
☆鄒喆　高閣臨江軸
　絹本，設色。
　戊申秋中，鄒喆畫。
　真。

渝1—128
☆王時敏　倣米家山水軸
　紙本，水墨。
　"戲倣米家山，西廬老人。"
　老年頹筆。

渝1—217
☆王翬　草堂漁艇軸
　絹本，水墨。
　"庚申十月廿日戲墨，石谷王
翬。"

汪士慎　梅花册
　紙本，水墨。殘册。
　真。敝。

渝1—349
王學浩　倣元人山水軸☆
　紙本，設色。
　閭僊老父台上款。
　真。

蔡嘉　山水册
　一開。
　庚戌春二月，松原居士……鈐
"朱方"朱長。

渝1—340
☆宋葆淳　山水册
　紙本，水墨、設色。十二開，
大推篷。
　己酉正月。後題重來揚州復潤
色云。
　四十二歲。
　真。

翟大坤　竹圖軸☆
　紙本，水墨。
　壬戌。
　真而劣。

渝1—254
☆華嵒　山水軸
　絹本，設色。
　"新羅山人擬趙仲穆用筆。"
　中年筆。

陸曉　山水軸

紙本，設色。
真。

渝1—249
☆陳撰　梅石水仙軸
　紙本，設色。
　辛未緒秋偶寫於穆陀軒，玉几。
　真。

渝1—325
☆羅聘　倣大癡山水軸
　絹本，設色。
　玉中上款。無紀年。
　真。

渝1—221
☆高簡　山水軸
　紙本，設色。
　壬戌九秋，君老親翁及親母朱
夫人上款。
　四十九歲。

渝1—374
☆戴熙　新篁得雨圖軸
　絹本，水墨。
　道光壬辰，直之上款。

渝1—075
☆陳繼儒　梅花册
　紙本，設色、水墨。六開。
　自對題。
　真。

渝1—377
周棠　雜畫册
　紙本，設色。十二開。
　學藍瑛石譜。
　真。

顧澐　山水册
　真，平平。

渝1—269
☆李鱓　雜畫册
　紙本，設色。方幅，十開。
　乾隆五年後六月。
　乾隆五年七月。
　五十五歲。

渝1—259
☆高鳳翰　花卉册
　紅灑金箋，設色。十二開。
　乾隆癸亥。
　六十一歲。

前自書二開。

周棠　山水花卉博古册☆
　紙本，設色。
　俗劣，存其名而已。在川中活動。

渝1—160
☆法若真　山水册
　紙本，水墨、淡設色。方幅，
八開。
　鈐有“小珠山人”、“在山水
間”、“畫意”、“法若真印”、“黃
石氏”、“畫癡”白。
　真而佳。

邊壽民　花卉册
　紙本，設色。
　是薛懷代筆。

明佚名　山水册
　金箋。一開。
　鈐“子調”白長。
　是明末清初浙派後學。

朱堅　花卉册
　四開。
　朱堅，字梅父。

一九八九年九月二十七日
重慶市博物館
（均李初黎捐之三等品
與參考品）

方從義　山水軸
　紙本，水墨。
　無款。竹溪。
　僞。

☆郭都賢　山水軸
　水墨。
　款：僧頑。
　湖南人，爲僧，號頑石。
　湖南造。

顛道人　山水軸
　紙本，水墨。
　僞。

渝1—258
☆高鳳翰　行書臨宋太宗帖及畫
石卷
　紙本，水墨。
　前一蹟絹，就其斑痕題若干，
謂似大理石斑。
　又一隔水左手反書。壬戌。

六十歲。

渝1—169
☆李因　四季花卉卷
　綾本，水墨。長卷。
　"丙辰初夏，海昌女史李因畫。"
　六十一歲。
　樊樊山引首及書《畫徵錄》。
　真。

渝1—045
魯治　井亭圖卷☆
　絹本，設色。
　"井亭圖。辛酉冬日，魯治製。"
　晚明體制，平平。

何紹基　雜書册
　花箋紙。
　真。

渝1—175
☆龔賢　自書詩册
　紙本。直幅對開，九開。
　蒼雪上款。
　真。

翁圖書"白。
　李一氓捐。
　真。

石濤　扇面
　二幅。
　李一氓捐。
　均僞。

川1—370
☆金農　竹圖軸
　紙本，水墨。
　"乾隆庚午歲十月在真州僧舍畫，稽留山民金農題記並書。"
　李一氓捐。
　真而佳。

川1—292
☆石濤　山水卷
　紙本，水墨。二段。
　乙亥夏五月舟泊蕪城，憶邑

夫、實公諸舊好十無一在，舟中淚下，復夜深月上，不能寐。家人盡睡，余孤燈作此以遺之，清湘老人濟。
　五十六歲
　丁卯作，賓蓮上款。
　四十八歲。
　李一氓捐。

川1—291
☆石濤　幽溪垂釣圖軸
　紙本，設色。
　甲子，在容城爲趙闇仙作。
　四十五歲。
　李一氓考趙名崙，萊陽人，崇禎丙子生，二十三成進士。

川1—137
☆藍瑛　荷花茉莉軸
　紙本，設色。彩。
　丙申夏杪。

川1—420

☆周笠　四季花卉卷

　絹本，設色。長卷。

　嘉慶丙寅。

　工筆。真。

宋光寶　花卉卷

　絹本，設色。

　吳人之在粵者。

川1—244

曹瑾　山間鳴琴卷

　紙本，設色。

　順治辛丑初夏日寫，曹瑾。

　晚明風格，有近李士達處。

紀映鍾　書扇面

　金箋。

　只書半幅。

　雙玉畫師吾友鄒滿字滿字，人品高潔，筆墨……款：戀叟。鈐“鍾山紀氏”、“伯子”二印。

川1—336

李戀　山水册☆

　紙本，水墨。對開改橫册，十開。

　七十四歲作。

約嘉道人。

川1—452

☆張其沆　花卉册

　絹本，設色。四開。

　臨南田師句，其沆。鈐“張其沆印”、“子湘”二印。

　有“西園”印。

　是南田弟子。

川1—199

☆唐宇昭　蘭花扇面

　金箋，水墨。

　石谷上款，鈐“唐雲客”圓印。

川1—356

戴峻　柳陰泊舟扇面☆

　紙本，設色。

　癸卯。

川1—295

☆石濤　行書詩軸

　紙本。

　“雷電轟開新甲子……時一亥上元諸（以下挖去）。清湘石濤濟大山堂。”鈐“老濤”朱、“眼中之人吾老矣”白、“四百峰中箬笠

一九八九年五月十八日
四川省博物館

川1—331

☆高其佩　驢背吟詩軸

　　紙本，水墨。

　　"高其佩指頭生活。"下鈐三印。

　　有"怡親王寶"、"明善堂覽書畫記"印。

王宸　山水軸

　　紙本，水墨。

　　庚戌。

　　蟲傷，添補過甚。

川1—225

查士標　梅花道人水竹村居圖軸☆

　　紙本，水墨。

　　"康熙戊辰仲秋，士標畫於春源署舍。"

川1—419

王宸　倣大癡山水軸☆

　　紙本，水墨。

　　丙辰春正月倣大癡道人筆意，蓬心宸，時年七十有七。

川1—497

何紹基　八言聯☆

　　紅蠟箋。

　　敬軒上款。

　　真。

川1—252

吕潛　五言聯

　　紙本。

　　丁丑。

川1—034

文徵明　自書詩卷☆

　　絹本。

　　"嘉靖庚戌十二月……録此舊作……徵明，時年八十有一。"

　　前許初書引首。

　　均真。

張瑞圖　行書詩卷

　　天啓甲子。

北魏寫經一卷

　　二十八行。

　　首尾殘。真。敦煌物。

川1—053
文嘉　蘭竹石扇面
　金箋。
　真。

于逸　山水扇面☆
　金箋，設色。
　“丁酉秋七月畫於艸堂館中，
十續逸。”

川1—153
☆曹堂　山水扇面
　金箋，設色。
　“振衣千仞崗。己丑秋日寫似
文翁先生政，曹堂。”

川1—071
☆馬守真　蘭竹石扇面
　金箋，水墨。
　“己亥季春望後日爲明卿長兄
寫，湘蘭馬守真。”
　五十二歲。
　佳。

川1—058
錢穀　歲朝圖軸☆
　紙本，設色。
　戊寅三月。
　七十一歲。

金箋，水墨。

"戊戌春日寫似子宣辭兄，吳燦。"

晚明或清初。

川1—224

☆查士標　林亭秋曉扇面

紙本，設色。

"林亭秋曉。戊午五夏，士標。"

六十四歲。

真而佳。

川1—456

駱綺蘭　蘭花扇面

紙本，設色。

款：佩香。

王夢樓題畫上。

川1—283

☆王翬　山水扇面

金箋，水墨。

"雲藏神女館，雨散楚王宮。壬寅冬日，王翬。"

三十一歲。

書畫均有學董意。

川1—212

沈龍　山水扇面

金箋，水墨。

"丁巳春日爲體佩道兄倣董北苑筆意，京江客沈龍。"

學董其昌。

川1—246

☆張坦　溪山亭子扇面

金箋，小青綠。

"溪山亭子。丙子小春寫似允光詞宗，張坦。"

學文徵明。

吳爾甄　杜甫詩意扇面☆

金箋，設色。

"庚寅春日爲射侯老先生擬其意。吳爾甄。"

前書杜詩。

學文嘉一派。真。

川1—128

魯得之　竹林扇面

金箋，水墨。

子葵上款。

真而劣。

川1—307

☆張崟　山水扇面

　紙本，設色。

　“癸未夏五寫松壑幽居，漫倣大癡筆意，似子翁學長兄笑正。弟崟。”

川1—490

☆湯貽汾　山水扇面

　紙本，水墨。

　“悅山世大兄法家正之。庚戌十月。”款：雨生。

　七十三歲。

　真。

川1—480

☆張問陶　鵝圖扇面

　紙本，設色。

　“嘉慶丁卯春寫奉相州公祖大人粲正，遂寧張問陶。”

　四十四歲。

　真。

川1—323

☆范廷鎮　溪山春曉圖扇面

　紙本，設色。

　“溪山春曉。丙戌秋日臨曹雲西巨幀，鹿疇。”鈐“范廷鎮印”白方、“鹿疇”朱。

　惲徒，頗似。

川1—354

☆畢遷　指畫山水扇面

　紙本，設色。

　“辛丑夏日指法畫，皖江畢遷。”

　佳。

川1—455

☆廖雲錦　藤花扇面

　紙本，設色。

　“采石賢妹清賞，織雲女史廖雲錦寫。”

　學惲，秀氣。

川1—281

☆王武　蘭石扇面

　紙本，設色。

　無紀年。“聖蕃道兄正，忘庵武。”

　真而佳。

川1—243

☆吳燦　山水扇面

五十一歲。

迎首鈐"冰雪悟前身"白長。
末"苦瓜和尚"、"臣僧元濟"、
"老濤"。

川1—301

☆石濤　送春圖軸

絹本，設色。巨軸，完整。彩。

時甲申大滌子送春作，畫於廣
陵之耕心草堂。

六十五歲。

迎首鈐"大滌子"橢、"搜盡奇
峰打草稿"。

鈐有"鄉年苦瓜"朱、"靖江後
人"白。

右下角有"于今爲庶爲清門"。
佳。

川1—299

☆石濤　江天山色圖軸

紙本，設色。

雲逸先生好古博雅高流，與余
交有年，丁卯冬命作山水大幅。
余時即欲北遊，未了此願……
今年己卯三月，雲老過余大滌
草堂，談及繪事，觸動初機……
急取宣紙，胸無留藏，外無拘

束……隷書題。

六十歲作。

鈐"頭白依然不識字"白、"前
有龍眠濟"、"清湘石濤"。

又楷行書一題，亦雲逸上款。
較敝。

川1—267

☆朱耷　桐鷹圖軸

紙本，水墨。

"八大山人畫。"

晚年。敝。

川1—280

☆王武　荷花扇面

紙本，設色。

乙丑新秋。

五十四歲。

川1—352

金永熙　山水扇面

紙本，設色。

"乙巳夏日做一峯老人筆意，
金永熙。"

麓臺弟子，頗似。

"隱屏山下路⋯⋯白毫庵瑞圖。"

真。

川1—061

尤求　羅漢卷

紙本，白描。

卷末自題："此圖迺唐李龍眠筆，畫於内府者。時嘉靖丙午歲四月四日到平湖，有五台陸氏家素蓄古今詩畫，邀余觀畫，得見此卷。筆法精妙，且細入毫髮，儼若夢中西方遊一遍也。爽目快心，不忍釋手，因遂借其圖臨之，以至癸丑年始完。此卷余倣之，不過得其一二耳。覽者幸勿哂焉。長洲尤求識。"

真。工細。前半微敝。

陳時　行書詩扇面

金箋。

明末。

川1—097

☆錢龍錫　行書詩扇面

金箋。

泓甫上款。

明末人。

吳正治　行書詩扇面

金箋。

庚寅，生翁老祖上款。

川1—090

☆許光祚　楷書扇面

金箋。

萬曆己亥，録《荆州記》等四書。

川1—391

☆鄭燮　竹圖橫披

紙本，水墨。大軸。

乾隆二十九年二月⋯⋯七十二歲。

敝甚。真而不佳。

明佚名　花鳥軸

絹本，設色。

無款。下二雞，樹上黃鸝。

明中期。不佳。敝甚。

川1—294

☆石濤　雪景山水軸

紙本，水墨、設色。彩。

"長安寫雪呈人翁先生大維摩正⋯⋯時庚午清湘元濟石濤。"

右下角有僞沈仕印記。

川1—052
☆陳謨　山齋客至軸
　絹本，設色。
　"辛亥菊秋，漪亭陳謨畫。"
　工緻。約清初或明末。

川1—277
☆詹允捷　草書贈鶴詩軸
　綾本。
　款：紆庵允捷。
　明末。

川1—106
☆張瑞圖　流水人家軸
　綾本，水墨。
　"流水聲中一兩家。果亭圖寫。"
　真。

川1—226
☆查士標　倣倪秋林野興軸
　綾本，水墨。
　題七絶。
　真而佳。

川1—435
☆羅聘　牡丹橫披
　絹本，水墨。
　自題倣白陽，雲谷明府上款。

川1—346
王澍　篆書飲中八仙歌軸☆
　紙本。
　無紀年。
　真。

川1—050
☆王問　秋麓歸樵軸
　紙本，水墨。
　畫一樵夫。款：仲山。
　真。

川1—355
☆惲冰　春風鸂鶒軸
　絹本，設色。
　"春風鸂鶒。臨南田公本。惲冰。"
　真。

張瑞圖　行書五律詩軸☆
　綾本。

川1—493

鄧傳密　篆書屏

　　紙本，朱格。四條。

　　丁巳孟春。

　　六十三歲。

　　石如之子，篆書頗似而工穩。

孔繼涑　行書七言聯

　　紙本。

　　真。

川1—478

阮元　行書七言聯☆

　　紙本。

　　"唐人畫押葫蘆印，宋刻書名莢蝶裝。"

　　仙舫上款。

川1—471

☆龔有融　行書七言聯

　　紙本。

　　大字。

川1—458

☆永瑆　楷書七言聯

　　梅花冰紋蠟箋。

　　書鄭俠句。

川1—157

☆盛丹、盛琳　山水册

　　紙本，設色。直幅，十二開。

　　各六開。

　　"甲申秋，盛琳作。"

　　徐波等對題。"甲申八月廿一書於鳳凰臺下，徐波。"

川1—432

☆羅聘　梅花軸

　　紙本，水墨。

　　無紀年。自題：汪巢林繁、高西堂疏，此幅在不疏不繁之間云云。

　　佳。

☆張宏　山村青嶂軸

　　絹本。

　　丙辰端陽前四日，梧門張宏。

　　是又一張宏，非張君度。康熙間。

　　略有松江氣。染絹，是做作。

莫是龍　山水軸

　　紙本，水墨。

　　畫是項聖謨後學，而加莫氏僞題。

一九八九年五月十七日
四川省博物館

川1—365
☆李鱓　五言聯
　紙本。
　花隱上款。
　真。

川1—501
莫友芝　篆書六言聯☆
　紙本。
　尊齋妹倩上款。

王芑孫　行書聯
　紙本。
　爲其叔書。
　真。

川1—499
☆鄭珍　隸書七言聯
　紙本。
　同治三年，筱庭上款。款：紫
翁鄭珍。
　真。

川1—483
陳鴻壽　隸書五言聯☆
　紙本。
　梧生四兄。

川1—446
☆鄧琰　隸書七言聯
　紙本。
　"茗香古鼎生魚眼，蒢繡深階
印崔翎。頑伯鄧石如。"無上款。

川1—463
☆伊秉綬　隸書五言聯
　紙本。
　"佳人美清夜，遊子思故鄉。
引源四兄。汀州伊秉綬。"

川1—495
☆何紹基　行書七言聯
　紙本。
　海琴上款。題集《瘞鶴銘》字
爲聯。壬戌書。
　六十四歲。

伊念曾　隸書七言聯

川1—063

☆宋旭　松溪客話扇面

　金箋，設色。

　萬曆丙申夏日，石門宋旭製。

　真。

川1—247（《中國古代書畫圖
目》作者爲張輯）

☆張輯　花鳥扇面

　金箋，設色。

　"己亥清和雨窗寫爲纕芷社
兄，輯道人。"

　晚明。

川1—098

☆魏之克　山水扇面

　金箋，水墨。

　"壬戌夏日似緑野詞丈，魏克。"

　真。

川1—275

☆吴綃　海棠白燕扇面

　金箋，設色。

"茂苑吴冰僊綃。"
明末。

馬荃　花蝶扇面

　金箋，設色。

　"江香女史馬荃。"

　不真。去。

川1—060

周天球　蘭花扇面☆

　金箋，水墨。

　辛卯元夕。

　真。

川1—197

☆黄媛介　山水扇面

　金箋，水墨。

　"摹趙令穰筆，黄媛介。"

川1—186

祁豸佳　山水扇面

　金箋，水墨。

　生翁上款。

戊寅藍瑛擬梅道人。
真。

川1—133
☆藍瑛　松溪泛艇扇面
　金箋，設色。
　癸巳春。款：法華山叟藍瑛。
　真。

川1—116
張宏　山水扇面
　金箋，設色。
　崇禎己巳。

川1—093
陳元素　蘭花扇面
　金箋。
　壬戌十月既望。"倩若親翁。"
　真。

川1—161
☆□白　山水扇面
　金箋，水墨。
　"辛巳夏月寫似元公詞長兄，
秦淮女友白。"鈐"畤仙"。

川1—100
☆李流芳　湖天雪意扇面
　金箋，水墨。
　乙丑冬日西湖舟中畫湖天雪意
似子將仁兄，李流芳。

川1—154
☆曹堂　泉聲危石扇面
　金箋，設色。
　"文翁詞宗粲政，曹堂。"

周之冕　花鳥扇面
　金箋，設色。
　不佳。

川1—056
☆王穀祥　梅花水仙扇面
　金箋，水墨。
　款：穀祥。
　真。粗率酬應之作。

川1—265
☆周禧　花鳥扇面
　紙本，設色。
　"江上女子周禧寫"，篆書款。

川1—325
☆孫億　滿園春色軸
　絹本，設色。
　辛未。
　是清初畫。

川1—338
☆柳岱　西園雅集圖軸
　綾本，設色。雙拼。
　"柳岱畫。"鈐"柳岱"、"以東
氏"。
　清初。畫鬆。

川1—453
張迺耆　花鳥軸☆
　紙本，設色。
　自題"英雄百代"。
　真。

川1—473
闕嵐、萬上遴　指頭畫東坡笠屐
圖軸
　絹本，設色。
　文山闕嵐用指寫像，萬上遴
補景。
　雷輪題於上方，謂爲《笠屐
圖》。

明佚名　雅集圖軸
　絹本，青綠。巨軸。
　無款。
　明正嘉間，是石銳後學。佳。
　爲僞題所累，不得入。

川1—028
☆周臣　漁艇風雨扇面
　金箋，水墨。
　款：東村周臣。
　大粗筆學李唐者，少見。佳。

川1—023
☆沈周　石榴扇面
　灑金紙。
　"我寫君家多子榴……沈周。"
鈐"啓南"。
　真。榴上色微脱。佳。

川1—240
☆朱睿瞥　茅亭遠山扇面
　紙本，水墨、淡設色。
　癸卯春日，景雲詞兄。

川1—139
☆藍瑛　做梅道人山水扇面
　金箋，水墨。

諸昇　竹圖軸

　絹本，水墨。巨軸。

　辛未，七十五叟。

川1—411

☆薛漁　風雨歸舟軸

　絹本，水墨。

　"乾隆乙巳秋杪，甘泉七十一叟侶樵薛漁製。"

　用筆細碎。

川1—404

☆吳琦　柏鹿圖軸

　絹本，設色。

　乾隆六年。款：浙西吳琦。

　學沈銓。

川1—358

☆華嵒　松鶴軸

　紙本，設色。大方幅。彩。

　"嵒寫，時戊午八月。"

　真而佳。

川1—384

☆郎世寧　雙鵝軸

　細絹本，設色。大橫軸。

　色淡，經後人全補。然鴨頭、

足、芙蓉均佳。款楷書，然非後添。是真。

川1—134

☆藍瑛　溪山飛雪軸

　絹本，設色。巨軸。

　甲午，法范華原，七十歲作。

　真。

川1—047

☆謝時臣　水閣對弈軸

　絹本，設色。巨軸。

　"碁聲花院静，旛影石壇高。謝時臣寫。"

　真。

川1—339

☆袁江　竹樓圖軸

　絹本，設色。

　"竹樓。壬寅餘月，邗上袁江畫。"

川1—029

☆張路　望雲圖軸

　細絹本，設色。

　"平山。"

　細絹微黃，少有。畫仍簡率。真。

字亦似惲而滑弱。

川1—491
朱銇　人物軸☆
　紙本，設色。
　甲辰。
　四川人。畫甚劣。

吳麐　山水軸
　紙本，設色。
　真。

川1—482
顧蒓　梅花軸
　紙本，水墨。
　曾燠、吳嵩梁、李春湖題，即
爲李繪也。
　劉云脱殼。

川1—437
☆馮金伯　山水軸
　紙本，水墨。
　瑞峰老伯，庚申暑月……

川1—272
☆呂煥成　山水軸
　絹本，設色、小青緑。四屏

之一。
　"地與塵相遠，人將境共幽。"
印款。

川1—475
☆張崟　山水軸
　紙本，設色。
　自題倣仇實甫意。無紀年。
工緻。

川1—347
王澍　楷書米芾西園雅集記屏☆
　紙本。十二條。
　真。

川1—222
查士標　行書湧翠亭記屏☆
　綾本。十二條。
　康熙乙巳。
　真。

川1—403
☆王�рат　雲水孤舟軸
　絹本，設色。
　"乾隆庚申暑月製，與波王昺。"
在二袁、王雲之間。

碧、黃絹裱，明隆萬間物。

鈐"沙州隆興寺"楷書偽印。

佳。

☆明佚名　佛像軸

絹本，設色。

水陸。佛面似法海寺。明代，早於上幅。

川1—171

☆明佚名　道教神像軸

絹本，設色。三軸。

水陸圖。萬曆四年十二月吉日。

二十八宿、玄武大帝等。

均有萬曆四年題。

張大千題贈人。

佳。

川1—172

川1—174

☆明佚名　坐佛軸

絹本，設色。

左右二天王。

明中期。佳。

查昇　臨趙書軸

綾本。

真。

川1—159

☆曾弘　草書詩軸

絹本。

敝。

川1—366

☆張宗蒼　橅大癡富春一節軸

紙本，設色。

乾隆十四年。

真。紙稍暗，無神。

川1—439

李調元　行書軸☆

紙本。

即刻《函海》者。

川1—324

☆范廷鎮　竹溪飛瀑軸

紙本，設色。

樂亭過客擬趙榮禄。鈐"樂亭"、"范廷鎮印"、"衵安"。

惲之弟子。此山水石及點苔頗似，石渾茫尤有韻，可窺其代筆水平。重要參考資料。

川1—342
☆魏鴻選　隸書後赤壁賦軸
　紙本。
　甲午秋日，爲明賢詞長書。
　李一氓捐。
　真。

川1—500
莫友芝　篆書軸☆
　紙本。
　真。

川1—498
☆戴熙　行書軸
　紙本。
　記南廔曲燕圖事。
　真。

川1—389
☆張照　臨索靖出師頌軸
　紙本。
　佳。

川1—353
☆溫儀　臨趙子昂軸
　綾本。
　"乾隆甲子且月臨於吉慶堂，

紀堂溫儀。"
　字有近麓臺之拙處。其人爲王
原祁弟子，且有代筆畫。

川1—143
☆趙均　草篆詩軸
　紙本。
　極似趙宧光。真。

川1—316
☆高士奇　行書詩軸
　綾本。
　"敬菴老年台正。江邨高士奇。"

川1—459
☆永瑆　八言聯
　綠畫絹。
　真。

川1—369
☆李世倬　行書詩軸
　紙本。
　石田翁句。

川1—173
☆明佚名　菩薩像軸
　絹本，設色。

川1—249
李仙根　行書七絕詩軸
　紙本。
　鈐"大學士章"。

川1—278
☆徐乾學　行書五律詩軸
　綾本。
　近作録似牧翁老先生。

川1—472
吳薰　行書四六文軸
　蠟箋。
　玉泉四兄雅屬，己巳四月書於
京師。

川1—373
☆金農　漆書七古詩軸
　紙本。
　"好遊名山扶一藤……霑仁學
長兄教之，昔耶居士金農丁丑五
月書。"
　真而佳。

川1—319
☆陳奕禧　行書詩軸

　紙本。
　真。

川1—378
☆金農　漆書軸
　紙本。
　"先生之居，有地數畝……錢
塘金農。"
　真。

川1—445
☆鄧琰　行書自書詩軸
　紙本。
　"復生洲詩次峰嵼太親翁壇長
韻，即呈鄧政。晚鄧石如初稿。"
　真而不精。

何焯　行書軸
　紙本。
　真。

茹棻　書扇面
　紙本。三幅。
　爲成親王書。
　成裱爲軸並自跋之。

綾本。

庚戌。

川1—447

錢坫　隸書軸☆

　紙本。

　"錢坫分書。"

　字極板，然是真。

川1—258

☆毛奇齡　行書五律詩軸

　紙本。

　別館丹霄近……書舊作。

　真。

川1—257

☆鄭簠　隸書詩軸

　紙本。

　"孟浩然遊明禪師溪山蘭若一首。谷口老農鄭簠漫書。"

　真而佳。

川1—220

☆法若真　行書五律詩軸

　綾本。

　真。

川1—460

鐵保　行書論書軸☆

　紙本。

　真。

川1—321

查昇　行書壽詩軸☆

　綾本。

　真。

川1—398

楊法　行書五律詩軸☆

　紙本。

　漸邨上款。

　真。

川1—326

費錫璜　行書軸☆

　紙本。

　繁江費錫璜，衷老長兄上款。

　費密之子。

川1—428

姚鼐　行書崔子玉座右銘軸☆

　紙本。

　浣江六姪上款。

　真。

一九八九年五月十六日
四川省博物館

川1—449
☆洪亮吉　篆書七言聯
　紙本。
　傳家學業推中壘，人世才名號
小坡。久竹孝廉世長。
　真而佳。

川1—416
劉墉　行書七絕詩軸☆
　紙本。
　霏微梅雨暗林塘……

川1—477
阮元　行書軸☆
　蠟箋。
　瑾齋四兄，癸酉穀雨，愚弟
阮元。

川1—462
☆伊秉綬　隸書節臨張遷碑軸
　紙本。
　真。

川1—270
姜宸英　行書自書五律詩軸☆
　紙本。
　真。

川1—388
張照　行書渭南秋思軸
　紙本。
　真。

川1—429
☆姚鼐　行書七絕詩軸
　紙本。
　"春樓十里珠簾捲……書似訒
齋賢友。惜翁。"
　真。

川1—448
☆錢坫　篆書軸
　紙本。
　"鑑翁老先生正之，錢坫。"
　似書曹丕之文。絹棍書，工而
板，筆不流暢。

川1—263
沈荃　行書杜詩軸☆

明末人，字越千，一字觀白。
書平平。

川1—211

☆釋通醉　行書五律詩軸
　紙本。
　"八十四叟丈雪醉頭陀手書。"
康熙三十二年癸酉。
　真。

川1—380

☆黃慎　鍾馗圖橫披
　紙本，設色。巨軸。
雍正四年夏五月。
四十歲。
　敝。

川1—231

☆龔賢　五雲結樓圖軸
　綾本，水墨。巨軸。雙拼。彩。
　"戊申秋仲畫爲聖翁老祖台
政，龔賢。"
五十一歲。
　真而佳。

川1—413

劉墉　臨文彦博虞允文二札軸☆
　灑金箋。
　真。墨已脱。

川1—329

☆蔡澤　秋山談道圖軸
　絹本，設色。
　"雪巖蔡澤畫。"

金箋。

真。

川1—111

☆張瑞圖　行書五律詩軸

綾本。

書與平日全不似，與王鐸有相
近處，而時代、印章均對。真。

川1—192

☆釋海明　行書七言二句軸

紙本。

"微雨灑花千點淚，淡煙籠竹
一堆愁。破山明。"鈐"曹溪正
脈"、"破山老人"。

川1—209

☆釋通醉　行書七言二句軸

紙本。

八十叟。鈐"丈雪氏"、"通醉
之印"。

康熙二十八年己巳。

川1—256

☆呂潛　行書七絕詩軸

紙本。

真。

川1—108

☆張瑞圖　行書唐人賈至詩軸

絹本。

無紀年。

真。

川1—110

☆張瑞圖　行書五律詩軸

絹本。

真。

川1—101

☆李流芳　行書五律詩軸

灑金箋。

風林纖月落……李流芳。

真而佳。

川1—145

☆倪元璐　行書軸

絹本。

"讀徐九一疏草有作，書似又
新老先生正，元璐。"

川1—335

☆朱超　行書七絕詩軸

綾本。

雨翁上款。

川1—255
☆吕潛　行書七絕詩軸
紙本。
無紀年。

川1—066
☆王穉登　自書寄趙相公詩一首
紙本。
無紀年。

川1—179
☆王鐸　臨閣帖柳書軸
花綾本。
"丁亥十月初七日，王鐸。"
五十六歲。
真。

川1—180
☆王鐸　臨王羲之帖軸
花綾本。
辛卯七月行至鳳翔書……
六十歲。
真。

川1—155
☆張國紳　行書王維輞川詩軸
綾本。

丹庭上款。鈐"張國紳書卿
父"、"天官大夫之章"。

川1—305
☆周長應　行書七絕詩軸
綾本。
癸亥，"蜀人周長應"。鈐"己
未進士"。
書似邢侗，晚明。

川1—191
☆釋海明　行書七言二句軸
紙本。
"河邊淑氣迎芳草，林下輕風
帶落梅。破山明。"鈐"海明印"、
"破山老人"。
真而佳。

川1—156
☆張緒倫　行書五律詩軸
綾本。
"辛未孟秋朔日爲夢南范老年
翁書，年家弟張緒倫。"
字似張二水，疑爲其子。

川1—112
☆張瑞圖　行書五絕詩軸

紙本，水墨。
畫芭蕉。

川1—494
☆吳熙載　梔子花軸
紙本，水墨。
哲夫上款。
真。

川1—466
龔有融　雜畫屏
紙本，水墨。四條。
七十五歲。
真而劣甚，全無筆法而放意妄爲。

川1—468
☆龔有融　山水屏
紙本，水墨。四幅。
其劣與上屏同。

川1—018
☆元佚名　古木竹石圖軸
絹本，水墨。
無款。
竹學趙子昂，枝梢似張舜咨，元人無疑。

敝甚，填墨失神。

川1—223
查士標　長松危峰軸☆
綾本，水墨。
丁未。
五十三歲。
真。

董長齡　行書軸
綾本。
康熙人之學董者，油滑。

川1—176
☆王鐸　臨閣帖軸
綾本。
“甲子季夏，王鐸爲龍淵郭年丈詞宗。”
三十三歲。
字粗放，有近張二水處。

川1—122
傅宗龍　行書詩軸☆
綾本。
昆明人，崇禎進士。字劣。

筆意作此，然不知真虎又當如何
也。蒙道士記。"

川1—504
☆任頤　雙雞軸
　紙本，設色。
　丙子。
　三十七歲。
　真。

川1—474
☆朱鶴年　萬卷書樓圖軸
　絹本，設色。
　道光丁亥，宇仁上款。
　六十八歲。
　真。

川1—451
☆何安　蜀葵雙鴨軸
　紙本，設色。
　何爾航安指頭畫。
　佳。不知何許人，亦康熙時物。

明佚名　茅亭客話軸
　絹本。
　無款。
　明弘正間物。佳於一般黑畫。

川1—412
☆張洽　寫許道寧積雪圖軸
　紙本，設色。
　乾隆癸丑款。自題"時年七十
有六"。
　真。

川1—237
☆方亨咸　霜樹秋禽軸
　綾本，設色。
　康熙甲辰新秋……儼若上款。
　畫學藍瑛、陳老蓮。真。

川1—238
方亨咸　牡丹軸
　綾本，水墨。
　亦真。不及上軸。

川1—351
☆王土　古木雙鴉軸
　綾本，水墨。
　辛卯仲冬……
　真。不如上軸，然上軸太敝。

川1—467
☆龔有融　零陵之勝軸

康熙五十年。

敝甚。真。

川1—114

張宏　山水軸

　絹本，設色。

　"戊午冬日寫，張宏。"

　四十二歲。

川1—382

黃慎　柳鷺軸☆

　紙本，水墨。

　真。

川1—357

☆沈銓　松鶴軸

　絹本，設色。

　"奉祝福翁老年先生六十榮壽。乾隆己卯小春，南蘋沈銓法呂指揮筆。"

　七十八歲。

　真而工緻。

川1—274

☆朱絪　荷花軸

　紙本，水墨。

　一堆濃墨發光華……泊翁朱絪。

川1—479

☆張問陶　松竹石水仙軸

　絹本，設色。

　"歲寒之盟，不必拘拘三友也。嘉慶乙丑三月上巳，船山。"

　四十二歲。

　真。

川1—327

☆蔡遠　板橋霜月軸

　紙本，設色。

　"丙申嘉平倣李營丘筆意爲仲翁先生，蔡遠。"

　前題："雞聲茅店月，人跡板橋霜。"

川1—306

☆侯建　梅花軸

　絹本，設色。

　戊辰夏六月，侯建寫。

　學藍瑛，當是康熙。

川1—450

☆奚岡　摹黃大癡果育齋圖軸

　紙本，水墨。

　"天籟閣有摹本大癡老人《果育齋圖》，今在余冬花盒，因擬其

川1—261
羅牧　山水軸☆
　紙本，水墨。
　"壬午冬十月畫於東湖之釣
亭，牧行者。"
　七十一歲。

川1—268
☆朱耷　仙洲雙鶴軸
　紙本，水墨、淡設色。
　"八大山人寫。"右下有二鶴。
　真。

川1—434
☆羅聘　濟公像軸
　紙本，水墨。
　上方録濟公降乩詩，六行，題
一行。
　右下方款。
　真。

川1—168
☆明佚名　雪梅孤鶩圖軸
　絹本，設色。
　無款。
　是陳遵。右側一印不辨。有李
迪僞款。

川1—374（《中國古代書畫目
録》爲375）
☆金農　梅花軸
　紙本，水墨。
　"乾隆己卯四月七十三翁金農
畫。"
　是親筆，枝梢頗拙。

川1—400
☆董邦達　疎峰結茅軸
　紙本，水墨。小幅，
　戊寅款，有亭上款。
　六十歲。
　真。

川1—333
☆黄鼎　蜀山積雪軸
　絹本，水墨。
　"蜀山積雪。康熙己亥春正月
雪驄寫，虞山黄鼎。"
　六十歲。
　真而佳。

川1—350
王土　竹石雙鷹軸☆
　絹本，水墨、淡設色。
　"辛卯春日雪苑王土寫。"

觀，題似玉翁老先生祖台請正，
婁東王原祁。"
　　真。有破碎處。絹暗無神采。

川1—273
☆朱綱　荷花軸
　　紙本，水墨。
　　裕英上款。"泊翁朱綱。"寫意。

川1—418
☆王宸　湘水雲帆圖軸
　　紙本，水墨。
　　自題戊申六十九歲作。村口弟
台上款。字挖去。

川1—402
☆董邦達　疊嶺重泉圖軸
　　紙本，水墨。
　　臣字款。乾隆題畫上。
　　乾隆時流出，又爲收得。董誥
跋於詩塘。

川1—427
☆錢球　山村網魚圖軸
　　絹本，設色。
　　"崇川錢球寫。"
　　畫有藍瑛意。

川1—262
☆羅牧　江邨雲起軸
　　紙本，水墨。
　　"蓼花汀畔。畫爲公翁先生教
正，羅牧。"

川1—328
☆蔡澤　山莊讀易軸
　　綾本，水墨。
　　"山莊讀易。戊寅夏月畫於碧浪
山堂爲奐翁老年台，雪巖蔡澤。"
　　劉云是石谷弟子，而畫全無似
處。俟考。

川1—401
董邦達　倣董其昌山水軸☆
　　紙本，水墨。
　　無紀年。
　　不佳。

川1—285
☆王翬　臨董羽山水軸
　　絹本，設色。
　　"康熙丁亥小春望日臨董羽
筆。"
　　真而平平。

一九八九年五月十五日
四川省博物館

黃慎　柳下人物軸
　　絹本，水墨、淡設色。
　　偽。

川1—461
王學浩　山水軸
　　紙本，水墨。
　　辛巳初夏，叔芳三兄先生正，
學浩。
　　舊偽。

川1—385
馬逸　花鳥軸
　　絹本，設色。
　　印款。
　　真而不佳。元馭之孫。

王昱　山水軸
　　紙本，水墨。
　　甲子冬日。山川出雲，爲天下雨。
偽。

川1—310
☆王原祁　倣雲林山水軸

紙本，設色。
　　"丙子寒夜薄醉，王在兄出素
紙索畫，寫雲林筆意。呵凍不能
融墨，諦觀少清氣也。麓臺祁。"
　　五十五歲。
　　真而不佳。

川1—284
☆王翬　倣巨然山水軸
　　紙本，設色。
　　"壬午長夏倣巨然筆法於西爽
閣，劍門樵者王翬。"
　　前題七絕，鈐七十一歲印："耕
煙外史時年七十有一"白方。
　　真而不精。

川1—201
☆張穆　五馬圖軸
　　綾本，設色。
　　印款。
　　敝甚。真而不精。

川1—312
☆王原祁　倣黃子久山水軸
　　絹本，設色。
　　"康熙癸巳夏日暢春園侍直偶
暇，倣黃子久設色。甲午冬日展

川1—095
☆鄭重　雲繞飛泉軸
　綾本，設色。
　"仙子攜琴觀瀑布，白雲繚繞
出高松。鄭重。"
　粗筆。真。

川1—253
☆呂潛　高樹板橋軸
　紙本，水墨。
　水樹迷離白鷺飄……石山潛。
　真而佳。

川1—251
☆呂潛　叢林茅屋軸
　紙本，水墨。

　"丁卯夏過唐安訪徽翁長兄，
作此請教，弟呂潛。"
　六十七歲。
　真。

川1—169
☆明佚名　探梅圖軸
　絹本，水墨、設色。細雙絲絹。
　無款。
　明人，學馬遠。佳。

川1—385
☆馬逸　梅月眠禽圖軸
　絹本，設色。
　鈐"馬逸之印"白、"南坪"朱。
　馬元馭一家。

紙本，設色。

印款："鄭慕倩書畫記"白方、"閒來寫幅青山賣不使人間造孽錢"白、"鄭旼慕倩圖書"白。

汪士鋐題畫上，言爲其四子思魯作，故未落款云云。

汪洪度、鮑斅、程正路等邊題，亦爲思魯題。

川1—129

☆藍瑛　山水軸

紙本，設色。

丙子長至。

真。

川1—080

☆董其昌　溪山亭子軸

絹本，水墨。

"溪山亭子。董其昌寫。"

松江。

川1—242

☆吳宏　風竹軸

絹本，水墨。

真。刮去諸款。

川1—135

☆藍瑛　倣梅道人山水軸

絹本，水墨。

乙未款。

真。

川1—254

☆呂潛　雲山茅屋軸

綾本，水墨。

畫爲成母董太夫人壽，石山呂潛。

真。

川1—175

☆戴明説　垂枝竹軸

絹本，水墨。

單款，鈐"欽賜……"大印。

真而佳。

川1—043

☆陳淳　倣倪春山暮靄軸

絹本，水墨。

昨夜東風吹樹枝……余昔嘗見雲林公作《春山暮靄》，今此幅頗類。大姚陳淳歲暮間題。

細筆倣倪，早年。款字似有文意。敝。

川1—188

☆蕭雲從　山水册

　紙本，設色。六開，方幅。

　"癸巳六月望識。"

　五十八歲。

　真。藤黃走色。

川1—021

尉普喜　寫地藏菩薩本願經上中
下三卷册☆

　藍箋，金書。

　宣德五年書。大邑文昌宮藏
金印。

川1—025

史忠　茅屋來人圖軸

　紙本，設色。

　"遠澹清疎入望齊……徐端
本。"鈐"癡翁"朱方。

　真。殘册之一。字小楷拘，與
印不相應，疑後人蛇足。

藍瑛　山水屏

　絹本。

　偽本。

明佚名　竹雀圖軸

　絹本，設色。

　無款。

　工筆。明人黑畫。

川1—228

☆高儼　山寺泉聲軸

　綾本，設色。

　單款：庚午嘉平月畫，高儼。

明佚名　臨馬遠華燈侍宴軸

　絹本，設色。雙絲絹。

　鈐"沈棐私印"朱、"休文後
人"朱、"北山草堂"白。

　上半佳，下部弱，石及山皴
法弱。建築亦尚可，人物及裝飾
似。是明人佳手摹。

川1—320

☆王樹穀　醉吟先生五友圖軸

　絹本，設色。

　"一笑翁王樹穀撝於古松堂，
時當癸巳八月，庭中天香正飄。"

　六十五歲。

　真而佳。

川1—289

☆鄭旼　雲山煙水軸

何紹基　書聯☆
　　雄黃紙。蓑衣裱。
　　代晉江黃宗漢書，咸豐五年款。
　　大字。

川1—407
闞禎兆　行書自書詩册☆
　　紙本。三十四開。
　　款：禎兆。
　　數詩，款：杞湖大漁。甲申
上元。
　　沈尹默跋。
　　字是董之末風，似清康熙左右。

川1—430
翁方綱　自書褚蘭亭考辨一册
　　紙本。十三開。
　　壬戌。
　　七十歲。
　　真。

川1—304
金嵩　花卉册
　　絹本，設色。八開。
　　工筆。自題倣元人筆意。
　　清雍乾間風氣。

川1—410
惲源濬　花卉册
　　紙本，設色、水墨。十開。
　　即惲鐵簫。
　　真。

上官周　蘇長公賞心十六事册
　　紙本，設色。十六開。
　　丁卯款。
　　二十三或八十三，均不似。
加款。

蕭雲從　山水册
　　方幅，八開。
　　明金陵派佳作。後加僞蕭雲
從款。
　　畫似樊圻、葉欣。

川1—091
☆釋常瑩　山水册
　　絹本，設色。十開。
　　“天啓改元春三月寫於廓然
堂，常瑩。”
　　趙藩對題。
　　真而佳。雲間風格。

臣字款。

有石渠印。

川1—269

☆李顒　楷書諗言卷

　紙本。

　"康熙己巳仲春朔，二曲宗兄李顒。"

川1—107

張瑞圖　行書詩卷☆

　紙本。

　"偶然作……果亭山人張瑞圖。"

　真。

川1—104

張瑞圖　行書詩評卷☆

　絹本。

　"崇禎己巳夏五書於白毫庵中，平等居士瑞圖。"

川1—405

郁希范　西湖十景冊☆

　絹本，設色。直幅，二十二開。

　"乾隆辛酉仲春客西湖，摹古寫十景於曲徑花深處，吳門郁希范。"題於斷橋殘雪一開上。

似如意館中人筆。爲二冊合成，實存二十二開。

川1—454

☆張道渥　倣古山水冊

　紙本，設色。十二開。

　"此冊作於乾隆壬辰。"秋汀上款。

川1—422

梁同書　楷書李母何太恭人墓志銘冊☆

　紙本。八開。

　工楷。

川1—423

梁同書　論書冊☆

　紙本。二十一開。

梁同書　書札冊

　箋紙有花承閣、兩般秋雨庵、山舟製等字。

查士標　書札冊

　紙本。

　與其甥與昌。

一九八九年五月十三日
四川省博物館

唐順之　千字文卷
灑金箋。
自"鳴鳳在樹"起至尾，無款，鈐"唐氏私印"。
是明人書，偽加"唐氏私印"以實之。

川1—415
☆劉墉　楷書心經卷
倣藏經紙。
乾隆辛亥四月八日書寄紱庭持誦供養，功德無量。
八十一歲。
又行書數段，紅筋羅紋。
均佳。

川1—414
劉墉　行書詩卷☆
明粉箋。
冶亭上款。丁未。
爲鐵保書。真。

川1—182
王鐸　臨閣帖卷☆

花綾本。
無紀年。
真而不精。

川1—218
☆法若真　行書宋人軼事卷
紙本。
辛亥十一月，款：黃山衲。
一司馬光，一文彥博軼事。

川1—178
☆王鐸　臨閣帖唐太宗書卷
花綾本。
丁亥三月上巳……時年五十有六在燕京……
真而佳。

川1—438
☆錢灃　壽希園七十詩卷
紙本。
"希園五兄七十誕辰，敬贈四百二十字。南園弟灃拜手。"
工楷，佳。全無顏意。

川1—367
錢陳群　行書朱熹白鹿洞賦卷☆
紙本。

川1—105
張瑞圖　行書閨怨四首冊
　金箋。十五開。
　崇禎甲戌款。

朝鮮人詩冊
　內有柳得恭二開，少見。

金粟山經冊
　九開。殘冊。
　真。

川1—457
永瑆　行楷書冊
　黃紙本。
　嘉慶乙丑夏書《道園學古錄》
文。
　五十四歲。
　自題用明庫箋書。真而精。

川1—341

☆陸韜 漁樂圖扇面

紙本，設色。

"爲成之盟世兄寫，戊戌夏日，陸韜。"

畫劣甚。明末清初。

川1—248

☆龔達 山水扇面

金箋，水墨。

乙亥夏日寫似次翁老先生，龔達。

川1—051

文彭 草書扇面☆

金箋。

無紀年。

敝。

川1—113

張瑞圖 行書扇面☆

金箋。

單款。

川1—345

王澍 東方畫贊册☆

紙本。巨册。

雍正戊申跋。

大字。

川1—344

王澍 中興頌册☆

紙本。巨册。

雍正五年夏五月臨。

大字。

何紹基 臨禮器碑册☆

毛邊紙本，淡墨格。

"濼曾周晬後三日，爰"，小字於一格之内。

是臨本習作。

川1—259

費密 行書後赤壁賦册☆

紙本。十開。

乙卯。

真。

川1—126

黄道周 行書桂巖小集册☆

絹本。四開。

無紀年，書贈鎮樸。

川1—142

譚玄　遊春晚歸扇面☆

　　金箋，設色。

　　蘇州片。

川1—072

☆馬守真　蘭竹石扇面

　　金箋，水墨。

　　"甲辰秋月寫，湘蘭馬守真。"

　　五十七歲。

　　真。

川1—309

文椒　花溪漁隱扇面

　　紙本，設色。

　　自題："花溪漁隱。摹先太史意似翼雲世翁先生正，文椒。"

　　學文，細弱。

川1—317

☆禹之鼎　小樓吹笙扇面

　　紙本，設色。

　　"庚午新秋寫小樓吹徹玉笙寒，爲元蕭先生教正，廣陵禹之鼎。"

　　四十四歲。

　　真。

川1—152

☆夏雲　雪山圖扇面

　　金箋，設色。

　　辛巳秋仲爲月賓詞丈寫，夏雲。

　　畫是孫枝、錢穀一派。

川1—149

☆朱文漪　茶花水仙扇面

　　金箋，水墨。

　　"丁丑夏日寫於止止所，文漪。"鈐"朱"字一印於花間。

　　學陳、高。佳。

川1—217

☆釋髡殘　山水扇面

　　紙本，水墨。

　　丁未暮春爲式公居士戲墨，石道人。鈐"髡殘道者"白方。

　　粗筆。

川1—160

☆梅之燃　竹石扇面

　　金箋，水墨。

　　單款。

　　趙備一路。

癸酉款。
四十四歲。

川1—073
☆錢貢　赤壁圖扇面
金箋，設色。
"辛巳夏日寫，錢貢。"
近唐伯虎《桐山》。

川1—204
☆吳山濤　山水扇面
金箋，水墨。
戊子清秋。
八十五歲。
簡單粗率。

川1—118
張宏　漁樵圖扇面
金箋，設色。
"癸未夏月。"
六十七歲。
真。

川1—196
☆陳曼　山水扇面
金箋，水墨。
"丙申朱明月爲懷老盟兄，陳

曼。"
學董其昌，雲間派。

川1—074
錢貢　松風圖扇面☆
金箋，設色。
單款。
真。

川1—068
王玄　渡海羅漢扇面☆
金箋，設色。
丙申款。
工筆學尤求一類。

川1—092
☆戚伯堅　山水扇面
金箋，設色。
壬寅冬日。
約萬曆，近於陳裸。

川1—088
☆程嘉燧　山水扇面
金箋，設色。
己卯春，孟陽作王叔明筆。
真。

生博咲，乙亥。"有李嘉福、陸潤
之印。畫新而薄，是倣本。謝要
拍彩。
　絹本三開。亦真，潔淨。

川1—421
薛懷　蘆雁花卉册☆
　絹本。八開，直幅。
　己丑。
　真。俗劣甚。

川1—185
☆釋普荷　山水册
　四開：二金箋，二紙本。
　無紀年。內一開擦上款。
　真而佳。

川1—386
邊壽民　雜畫册
　紙本，設色。八開，對開改橫册。
　乾隆己未八月。

川1—065
☆茅寵等　明人壽節母劉夫人書
畫册
　紙本，設色。大册，二十開。
　徐渭書引首"節壽"。

隆慶辛未陳塏書壽序。劉母薛
孺人。
　赤川畫山水，即茅寵。
　朱采（字夢鶴）畫松芝。
　豐坊、茅寵赤川等題。

川1—484
☆翟繼昌　山水扇面
　紙本，青綠。
　嘉慶丙寅中秋。
　三十七歲。

川1—485
☆翟繼昌　山居圖扇面
　紙本，設色。
　己巳款。
　四十歲。
　細筆著色。

川1—487
☆翟繼昌　梨花院落扇面
　紙本，設色。
　無紀年，子仙上款。

川1—486
☆翟繼昌　倣趙文敏桃源圖扇面
　紙本，重設色。

川1—003

☆大般涅槃經卷四十憍陳如品第
十一下

有"淨土寺藏經"墨記。

中唐。

川1—361

☆高鳳翰　石交圖册

紙本，設色。六開，對開改
橫册。

壬戌作。款：歸雲和尚戲；南
阜歸雲；阜道人。

每開一石，大字題其上。

爲華顛居士作。

川1—213

周荃　花果册☆

紙本，水墨。四開。

庚戌款。

學石田。

川1—465

☆龔有融　山水册

紙本，水墨。八開，對開改橫册。

壬申二月款。

大寫意，無本之作。

川1—502

☆張問渠　山水花卉册

絹本，設色。十二開。

花卉工筆。題詩，言戊子在粵
云云。

光緒款。

款：張應清。

川1—409

☆錢載　蘭圖册

紙本，水墨。十開。

戊申，八十一老人。

真。

川1—364

李鱓　花卉册

紙本，設色。八開，對開改橫册。

無紀年。

真。

川1—296

☆石濤　山水册

紙本五開，絹本三開，雜配成。

紙本四開尺幅同。鈐"清湘石
濤"白長印。有大千印。佳。

紙本彩畫松一開。"千峰躐盡樹
爲家……枝下人濟偶爲器老道先

一九八九年五月十二日
四川省博物館

川1—001
大般若波羅蜜多經卷第一百二十☆
　紙本。
　二十八行。
　約唐高宗時。有蟲傷。

川1—002
☆大般涅槃經卷廿八獅子吼菩薩
品第十一之二
　有"淨土寺藏經"墨記，下書
"錯印"二字。
　末題卷第廿八。
　首尾全。初唐。

川1—005
☆唐佚名　朱書寫經卷
　紙本。
　首尾殘。是《法華經》。中唐。

川1—006
☆勝天王般若波羅蜜經無所得品
第八之五
　末題卷第五。
　菩薩戒弟子尼智行受持。

首尾全。約唐高宗前期。

大般若波羅蜜多經卷第四百一
十五
　白紙。
　宋經。

大方廣佛華嚴經卷第卅
　二十七行。
　日本寫經。後有嘉禄元年款。

大般若波羅蜜經第五十六
　"寫秦，忍麻呂。"
　仍是日本寫經。
　紙幅長短不一。

大方廣佛華嚴經入法界品第卅九
之十一
　卷七十。
　日本經。存"惺吾海外訪得秘
笈"朱印。

敦煌殘經
　二十五行。
　北朝。白麻紙，靭。
　只二三紙。
　佳。

七年。

諸跋均不及畫，更未題王孟端，可知畫是添款。

練《記》前有圖，是原圖，後人偽加"孟端"款。有"直夫"印，是原物。

練《記》言莫士敬故家吳興，後徙松陵云云。知其人與莫士安一家。

有朱之赤、劉恕藏印。

朱鋭　山水卷

紙本。

偽朱鋭款，偽晉府印，是張大千造。

李東陽跋等均偽。

川1—094

☆趙左　溪山平遠圖卷

紙本，設色。

"乙卯冬十一月趙左歸雲間，作溪山平遠圖於芝秀堂。"

真。

顧安　竹圖卷

紙本，水墨。

"至大二年四月，顧定之筆。"

明中前期人之作，添款。

侯懋功　石圖卷

紙本，設色。

各注畫家名，末款後添。是晚明畫。

馬琬　山水卷

紙本，水墨。

是一臨唐寅之作。偽加馬琬款。

川1—162

☆明佚名　洗硯圖卷

絹本，設色。小袖卷。

無款。

學馬遠，約正嘉間。

川1—387

邊壽民　菊花圖卷☆

紙本，水墨。

乾隆壬戌春三月望後二日。

川1—163

☆明佚名　幽壑流泉圖卷

　　紙本，水墨。

　　無款。

　　明人學李唐等之作，頗有氣勢。

　　去尾款，加僞米芾印。

川1—045

☆謝時臣　石勒問道圖卷

　　絹本，水墨。

　　"壬寅春，謝時臣記。"前書石勒問道之事。

　　五十六歲。

　　"屜研齋。"汪季青藏印。

　　大人物，樹石是本色。真而佳。

川1—042

☆陳淳　花卉卷

　　灑金箋，水墨。

　　一畫一題。末款：白陽山人陳淳。

　　金俊明、丘岳、宋琬題。

　　真。稍早，大寫意花，佳。

川1—099

歸昌世　墨竹卷

　　紙本，水墨。長卷。

　　"丙寅冬日寫，歸昌世。"

　　真。

川1—387

邊壽民　九秋圖卷☆

　　紙本，水墨。

　　乾隆壬戌。

　　畫九枝菊，真而劣甚。自跋亦以爲"惡劣不堪"。

川1—019

☆練子寧　壽樸堂記卷

　　紙本。

　　前詹孟舉引首。

　　練楷書《壽樸堂記》。"洪武二十五年龍集壬申春二月既望，翰林院修撰西江練子寧書。"學趙。

　　泗園易恒題詩，行書。

　　順庵題詩。莫轅字遜仲，號順庵，見後趙忠《重修記》。

　　吳山丁敏（隸書）、餘姚許浩（學宋）、金陵王洪（隸書）、石湖吳文泰題。

　　正統六年趙忠《重修壽樸堂記》，言堂爲莫氏之居。

　　周鼎《書壽樸卷後》，天順

翁方綱題詩。是有人借翁鶴，翁爲之詩，而以此圖配之。

川1—086

唐棟　江山積雪圖卷☆

紙本，水墨、淡設色。

"甲辰年仲秋望日四明小野唐棟寫。"

明萬曆左右之作。

鄭善夫　花卉卷

紙本，水墨。

水墨花卉。明萬曆時之作，截尾款加"善夫"二字，鈐"少谷"印。畫是周之冕後學。

梁章鉅題於隔水上，謂是鄭作，購以贈人。

沈宗騫　訪友苕溪圖卷

紙本。

無款，鈐有"介舟"印。

前加周玉題，謂爲沈畫。

僞。

川1—417

王宸　松山柳岸圖卷

紙本，水墨。

丁未夏四月。

畫草率之極。

川1—164

☆明佚名　闕里聖跡圖卷

紙本，水墨。

無款。

白描，人物背後襯色。筆稍禿。

是弘治左右之作。現存聖跡圖中最早之作。

佚名　曲水流觴圖卷

絹本。

無款。

學唐伯虎，明末。

川1—426

☆翟大坤　秋山讀書圖卷

紙本，設色。

庚子九秋，泛舟菱湖爲松庭學長作。

真。

川1—229

項玉筍　畫蘭卷☆

紙本，水墨。上、下二卷。

康熙三十年自題，時年七十五。

正，古梁伊峻。

川1—044
☆陳淳　山水扇面
　金箋，水墨。
　"道復爲紫峰作。"
　真而佳。簡筆。

川1—132
☆藍瑛　芙蓉秋禽扇面
　紙本，水墨、淡設色。
　"壬辰秋日畫爲參翁老祖台大詞宗，藍瑛。"
　真而佳。

　以上一級品一百二十七件。

川1—368
李世倬　北堂梳髮圖卷☆
　紙本，白描。
　翁方綱等題。
　真。

仇英　清明上河圖卷
　絹本，設色。八米餘長。
　清初人，蘇州片。

川1—115
張宏　清泉白石圖卷☆
　紙本，水墨。
　"清泉白石圖。己巳夏月爲……張宏。"
　五十三歲。

清佚名　翁芳茨小像卷
　紙本，設色。
　無款。
　清人。

川1—395
鄭燮　蘭蕙卷
　紙本，水墨。
　自題七絕，錫覯上款。
　粗率。真。
　款字前半行楷劣極，而末二行草書佳。

川1—313
☆王槩　假鶴圖卷
　紙本，水墨。
　前翁方綱引首。
　畫首丁丑王氏隸書題並序，言爲牟平祝公作詩序。
　畫上方有跋。粗筆。

寬、趙炳書，分五格。

　　陸畫有癸未紀年，當是崇禎十
六年也。

　　真，平平。

川1—057

錢穀　尋僧圖扇面

　　灑金箋，水墨。

　　癸酉冬日。

　　六十六歲。

　　真。

川1—117

張宏　山水扇面

　　泥金箋，設色。

　　崇禎戊寅。

　　六十二歲。

　　真。

川1—075

☆陳焕　山水扇面

　　泥金箋，設色。

　　"乙巳端陽日爲養庵先生寫，
陳焕。"

　　真。

川1—279

☆王武　花鳥扇面

　　紙本，設色。

　　辛酉，越雲上款。

　　五十歲。

　　真而劣。

川1—216

☆張昉　薔薇雙勾竹扇面

　　泥金箋，設色。

　　"筠圃張昉畫爲瑞□詞兄。"

　　真。

川1—287

文點　山水扇面

　　紙本，水墨。

　　真。

川1—139

藍瑛　倣吴仲圭山水扇面

　　泥金箋，水墨。

　　真。

川1—241

☆伊峻　花卉扇面

　　泥金箋，設色。

　　甲辰桂秋玉翁老先生大詞宗

"柴丈又筆。"

真而平平。

川1—123

☆楊繼鵬　山水扇面

泥金箋。

"做《竹溪峻嶺圖》筆意,繼鵬。"

學董而稍板,不靈動,前部樹較佳。

川1—193

☆王式　臥聽泉聲扇面

泥金箋,水墨。

"癸未仲春寫為楚城詞宗,王式。"

寫意粗筆。佳。

川1—198

☆劉度　桂花扇面

泥金箋,設色。

"做趙昌畫法似蓉翁老先生詞宗正,乙酉重九,劉度。"

學藍瑛。

川1—087

☆項德新　梅竹扇面

金箋,水墨。

"項德新寫於香雪齋。"

真。有似項聖謨處。

川1—315

☆王㮷　做山樵山水扇面

泥金箋,水墨。

"學黃鶴山樵畫法似勃老年道翁粲教,弟王㮷。"

真。稍粗。

川1—041

☆蔣嵩　蘆浦漁舟扇面

金箋,水墨。

"三松為海厓先生作。"

真。簡筆,本色。

川1—136

☆藍瑛　靈璧石扇面

泥金箋,水墨。

丙申,為仲儒畫。

真。

川1—195

☆張樫等　書畫扇面

泥金箋,水墨。

張樫、陸蘋、陳帆畫,吳兆

一九八九年五月十一日
四川省博物館

川1—167
☆明佚名　荷塘聚禽圖軸
絹本，設色。巨軸。彩。
無款。
明人。呂紀後學。
即楊有潤攜京之物。

邵彌　山水扇面
金箋。
畫似宋懋晉。有"邵僧彌印"，
後加。

川1—131
藍瑛　倣北苑山水扇面☆
泥金箋，設色。
戊子冬日，生翁老祖台。
六十四歲。
真。

川1—239
☆方亨咸　花卉扇面
泥金箋，設色。
慎翁上款。

字學顏，與習見不類。畫是文
俶一派。

川1—250
☆呂潛　倣雲林山水扇面
泥金箋，設色。
"戊申冬日倣雲林筆似聖育詞
兄，呂潛。"
真而佳。

川1—059
☆錢榖　山水扇面
泥金箋，設色。
單款。
真。

川1—318
☆禹之鼎　檀欒一枝扇面
紙本，水墨。
竹石。"癸未春杪長安客中作
也。廣陵濤上漁人之鼎。"
五十七歲。
真而佳。墨襯月色，甚佳。

川1—236
☆龔賢　山水扇面
泥金箋，水墨。

紙本。

長洲祝允明書。鈐"青蓮居士"白方。七行。

字尚可而無似處，是明人書偽款。

川1—036

☆文徵明　書詩扇面

金箋。

松窗睡起篆煙殘……

川1—140

☆藍瑛　行書五律詩扇面

金箋。

雀舌香初透……

川1—055

☆文嘉　行書詩扇面

金箋。

川1—187

☆徐樹丕　隸書湯若士近體三首扇面

金箋。

甲午，顓卿上款。

川1—070

☆陸應陽　楷書詩扇面

金箋。

叔開老世丈上款。

佳。

川1—120

☆李永昌　行書詩扇面

金箋。

甲戌臘月，和甫詞丈上款。

真。學董，頗肖。

川1—125

☆楊繼鵬、何圖　行書扇面

金箋。

與何義生文學論畫，特爲拈出，似瞻柏詞丈。楊繼鵬識。

後半何圖書，壬申款。

何義生即何圖。

楊繼鵬行楷，極似董其昌。

川1—124

☆楊繼鵬、何圖、孫時詮　合書扇面

金箋。

楊小行書，亦極似董。

亦與何圖同書。又有孫時詮書，三人共一扇。

元人,真。

已印入兩宋名畫册。

川1—007

☆趙佶 臘梅雙禽方幅

絹本,設色。彩。

川1—011

☆宋佚名 荷塘浴鳬圖圓角方幅

絹本,設色。彩。

宋人。

似長卷裁成,以其畫意散而不聚也。

川1—359

☆高鳳翰 雜畫册

紙本,設色。對開改橫册,畫五開,共十二開。

"雍正十二年歲在甲寅秋九月詩畫十摺呈定遠大人,高鳳翰拜手。"

前引首"心跡托鴻鱗"。

後題岳墩、秦碑、五石。

五十二歲。

川1—046

☆謝時臣 孤山十二景册

紙本,設色、水墨。十二開,對開改橫册。

孤山續勝。王穀祥篆書題。

孤山亭、垂蘿木、繁陰橋、挺秀峰、湛然池、秋水軒(款:"謝峕臣")、筠雪圖、黃楊、繡毯、栝松、紫薇、山茶。

《黃楊》題:皇明嘉靖三十四載乙卯,樗仙謝峕臣寫。鈐"樗仙"、"嘉靖乙卯時年九十有九"。

謝時臣、陳鎏、張勉學、皇甫汸、□正宗等跋。

蟲傷特甚。

川1—311

☆王原祁 倣倪山水軸

紙本,水墨。

丙子,箋六上款。

川1—203

☆傅山 草書獨遠閣詩屏

紙本。十二條。

每條二行。

真而佳。蟲傷甚。

川1—027

☆祝允明 行草書飲中八仙歌軸

王翬

　　彩。

　　印款。倣范寬山水。

王翬

　　"壬子十月倣營丘法於毘陵
客館。海虞王翬。"

川1—189

☆蕭雲從　山水册

　　紙本，設色。直幅，十開。

　　"丙午夏午謁士介年翁，復寫十
開呈教。弟蕭雲從時年七十又一。"

　　真而佳。

川1—334

☆黃鼎　倣古册

　　紙本，水墨。小册，直幅，
十開。

　　倣倪等。"雍正六年二月寫元
四家及巨然、孟端諸君筆法，黃
鼎。"

　　六十九歲。

　　真而佳。

川1—363

☆李鱓　花卉册

　　紙本，設色。橫幅。

鄭板橋題，謂其初從里中魏凌
霄，後從蔣南沙。

　　約五十左右。真。

川1—399

方觀承、吳澐　疊韻詩圖册☆

　　三十六開。

　　乾隆壬午桂月上浣，宜田老人。

　　前華冠繪像，"陽山華慶冠寫"。

　　方詩多紀行歷，吳圖補其景。

　　圖末幅："乾隆壬午初秋，宮保
桐城公以春行疊韻詩見示，因倣
古人筆意詩繫一圖，雖無加於宋
風謝月之美，而詩境所存亦庶幾
遇之。山陰後學吳澐。"

川1—010

☆宋佚名　秋葵圖團幅

　　絹本，設色。彩。

　　無款。

　　宋人，真。

　　已印入兩宋名畫册。

川1—017

☆元佚名　林原雙羊圖團幅

　　絹本，設色。彩。

　　無款。

高陵高選

南邠楊儀

高平趙斌

岐山楊武

沮陽尚衡

慶陽王綸

古寬劉介

岐山李憲

漢中夏輝

乾陽裴卿

寧州馮友端

寧州尚德

古涇閻潔

長安周熊

長安吉時

夏城胡汝楫

夏城馬昊

長安師皋

彭衙侯自明

長安田灡

金城段炅

王納誨

川1—146

☆項聖謨　山水人物雜册

紙本，水墨。横幅，八開。

樵夫、漁父、琴鶴、風雨、垂

釣、寒思、鬥雞、霜林徘徊。

　　"崇禎歲戊寅添綫後一日，朝
雪飄飄，寫此寒思。易庵。"

　　四十二歲。

　　真而劣，板滯甚，然是真。

川1—184

☆王時敏、王鑑、王翬　三王山
水册

　　紙本，設色。六開，直幅，
大册。

　　徐頌閣藏印。

　　王時敏

　　　設色。彩。

　　　印款。做大癡。

　　　畫秀，似王石谷代。兼有側
鋒，無其圓筆。

　　王鑑

　　　水墨。

　　　癸丑小春，做子久。

　　　七十六歲。

　　王翬

　　　水墨。

　　　印款。做宋人。

　　王翬

　　　淺絳。

　　　印款。

一九八九年五月十日
四川省博物館

川1—033

☆文徵明　書册
　紙本。
　跋王紱松石卷
　　已裁爲册，三開。
　　庚戌。
　　八十一歲。
　乞歸奏稿
　　三開。
　均真。

陶望齡　家書册
　紙本。十二通。
　致弟及子。致弟書行楷，致子
則小行草也。

梁辰魚等　明人尺牘二册
　□生、梁辰魚、顧□圭、□
偉（鈐"允奇"白）、歸有光、
□璨、□新（鈐"復初"）、琬
綸、袁褧、杜大受、許穀、文
震孟、陳洪謨、李錫、謝瑛、
吳夢陽、王寵、嚴澍（迺巖上
款）、□森、黃汝亨、沈懋學、

王穀祥、鄒鑾、陸完、姜普、□
曉、林瀚（鮑庵上款）、梁儲、
錢穀、毛弘、陳永年、□儼、金
世龍、孔天胤、□祖之、張鳳
翼、徐中行、王庭、沈應魁、周
天球、嚴訥、金璐、鄭質夫、馬
文升（弘治六年）、侯峒曾、喬
宗、陳金、任餘福、華仲賢、趙
應龍、洪愈、黃巖、□文、白如
寵、□繼文（魯山上款）、□文、
許初、□惟、朱曰藩、文臺、文
質、沈傑、□震。

川1—030

☆王九思等　王恕壽序册
　灑金箋。三十一開。
△王九思
　正德丙寅冬十月。代筆。
△康海
　親筆。
△李夢陽
　代筆。
　閻仲宇
　長安張鸞
　韓福
　長安高胤先
　韓城李傑

川1—245
☆梅翀　山水册
　紙本，淡設色。方幅，十開。
　真而佳。

川1—082
☆陳繼儒　梅花册
　灑金箋，設色。直幅，八開。
　自對題。
　自題真。畫有工筆者，亦有草
率者，皆是真筆。

川1—282
　王翬　山水册
　紙本，水墨、設色。十二開。
　"趙文敏《華溪漁隱》今在婁
東王奉常家，爲紫翁社詞長戲用

其意。壬寅六月，王翬。"
　三十一歲。
　倣大米，倣北苑，倣巨然，倣
雲林，倣梅道人（粗筆），倣黄
鶴山樵，倣大年（設色），倣大
癡《陡壑密林》，倣雲西，倣管仲
姬，倣陳秋水，倣趙文敏《華溪
漁隱》（設色）。
　唐氏對題。"半園唐宇昭爲紫曜
題石谷畫。"
　畫工緻，多似王鑑。真，精。

川1—103
☆張瑞圖　行書後赤壁賦册
　灑金箋。九開，直幅。
　"己未孟冬，芥子瑞圖艸。"
　較早。佳。

紙本，水墨。

引首"觀物之生。道復。"是配入者。

畫皆小稿，畫樹之法。小楷行書注，字精。白紙。

後黃紙書歷代畫史名家及畫論，款：野遺氏漫記。

真而佳。

川1—016

☆釋可中　臨王十七帖卷

麻楮紙。

"至正二年十月望日，南山野衲臨十七帖。"鈐"沙門可中"白、"南山翁"朱、"常在軒"白。

款書學趙，臨王帖亦有趙意。真。

川1—431

☆羅聘　梅花卷

紙本，水墨。

"嘉慶元年初冬畫送亥白先生歸蜀中，並賦以詩，以志別相思。揚州老弟羅聘。"

真。

川1—004

☆妙法蓮華經卷第六

紙本。

首殘。每紙三十三行、三十一行不等。

"菩薩戒弟子蕭大嚴敬造。第八百九十八部。"

與家藏本紙質全同，字不同，是另一寫手。

川1—308

☆清佚名　康熙幸松江圖卷

絹本，設色。巨卷，高近三尺。

二卷，一圖一詩。

無款。

康熙乙酉，聖駕南巡閱河……以至江浙，軫念松郡爲重兵所宿……迺於三月之二十五日鑾輅親臨……越四日，幸臣小園，賜"松竹"匾額……（時王在京，未侍從）

又題：康熙丁亥，扈從歸里……己丑解組歸田，覓畫師好手，述臨幸盛況，繪爲圖……

圖是王石谷一派，書是王鴻緒自書。

無款。

隆萬間物。平平,細碎。

川1—015

☆唐棣 長松高士軸

絹本,淡設色。精。

"至正九年秋八月上浣,吳興唐棣子華製。"

五十四歲。

有梁清標、張大千印。

真。

川1—138

☆藍瑛 倣倪山水軸

絹本,水墨。

己亥作。鈐"力營書繪忍饑寒"朱方。

七十五歲。

真而平平,細碎。

川1—221

釋今釋 綠綺臺歌卷☆

綾本。

詠鄺湛若綠綺琴詩,有序。"辛丑春正月……蔗餘今釋。"鈐"今釋之印"、"澹歸"。

四十八歲。

真而佳。綾破碎。太長,不便照,僅入賬。

川1—040

☆蔡羽 論書卷

紙本。

末書:□□□元夕林屋山人蔡羽。

後庚午唐宇昭跋,時爲紫楓所藏。

又蔡元宸庚子跋,鈐"紫楓氏"朱、"元宸之印"朱二印。

唐宇昭引首。

真。有甚佳處,亦有頗俗處。

川1—200

☆程正揆 江山臥遊圖卷

紙本,水墨。彩。

"江山臥遊圖。其一百五十。時辛丑九月在石城之摩綺軒,籬菊盡放,芬來几硯,拈筆作此,以當白衣人送酒也。青溪道人。"

五十八歲。

真。筆墨較爽快沉厚,佳。

川1—232

☆龔賢 課徒畫稿卷

有"搜盡奇峰打艸稿"白長。

六十四歲。

真。潔淨。

川1—009

☆劉松年　雪山行旅圖軸

絹本，設色。巨軸。彩。

"劉松年畫。"上半山莊，下半溪流行旅。

單絹，寬近一米。較闇淡無神。

另半幅張大千攜出，曾見。

畫法與《四景山水》之石、竹、點葉全同。款與故宮《羅漢像》同。真跡無疑。

川1—062

☆徐渭　書王維詩軸

紙本。巨軸。

絳幘雞人報曉籌……首二字缺。

大字。真。

川1—039

☆唐寅　虛閣晚涼圖軸

絹本，設色。巨軸。彩。

題七絕："虛閣臨溪……吳門唐寅。"

真。中年用力之作。筆力強而

微板，不如晚年之活。

其詩又見於《藕香圖》中。

色已脫。敝甚，補綴多，無神采。

川1—078

黃輝　書酌盤龍巖泉詩軸☆

紙本。巨軸。

書詩均劣甚。四川名家。

川1—076

☆黃輝　自書詩册

紙本。十二開。

"萬曆丁未春日，無知居士慎軒黃輝。"鈐"太史氏"、"黃輝之印"

真。學米。佳於上軸。

川1—077

黃輝　自書詩册☆

絹本。三開。

無紀年。

不如上册。

川1—170

明佚名　海青擊鵠圖軸☆

絹本，設色。

一九八九年五月九日
四川省博物館

川1—332
☆黃鼎　臨王蒙竹趣圖軸

紙本，水墨。彩。

題：康熙壬辰爲蔗山黃門臨。

五十三歲。

有翁嵩年題。

詩塘上臨王、黃二題。原作爲張昆詒藏。

真。潔淨。

川1—322
☆王昱　做倪黃筆意軸

絹本，設色。

癸亥新秋環山再侄索筆，以贈月泉學兄……

真。

川1—141
☆惲向　深山水閣軸

綾本，水墨。

無紀年，自題：畫家之有董巨……故畫家當分瓣香云云。

中年。真。

川1—314
王槩　龍松圖軸

紙本，水墨。

"繡水王槩畫於龍松館。"鈐"檇李王槩"白、"安節氏"朱、"龍松齋"白。

畫一巨松，枝葉滿幅。

真而佳。

川1—293
☆石濤　山水軸

紙本，水墨。巨軸。彩。

"打鼓用杉木之搥……庚午長夏偶過岳歸堂，徽五先生出紙命作此意，漫請教正。清湘石濤濟樵人。"鈐"清湘石道人"朱、"善果月之子天童忞之孫原濟之章"白。

四十九歲（謝算法五十一歲）。

"樵人"僅見於此幅。佳。

川1—300
☆石濤　高眄摩空軸

絹本，設色。巨軸。彩。

"時癸未小寒，松風堂主人屬清湘大滌子寫於耕心草堂。"鈐"于今爲庶爲清門"朱、"靖江後人"白、"大滌堂"白。右下角鈐

真而草率。時鄭爲范縣令。

川1—441
☆鄧琰　隷書詩橫披
　紙本，朱絲欄。

　　壬子秋日在武昌劉氏圃看菊，
贈園主劉景姚，録寄石居……
"古浣鄧琰脱稿於武昌節署之粲
華館。"
　　五十歲。

川1—032

☆文徵明　自書詩卷

金粟山藏經箋。

大行草，每行三數字。

"嘉靖己亥十月朔，客有經紙索書者，漫爲録舊作數行。文徵明。"

七十歲。

真而精。

川1—026

☆祝允明　行草自書夏日林間詩軸

紙本。

懷文學履吉……右録拙稿五章，奉塵性甫清覽。己卯春日，祝允明頓首。

六十歲。

書法劣，不真。

川1—181

☆王鐸　行書詩卷

花綾本。

"灄水漁人王鐸。"

真。

川1—442

☆鄧琰　寄鶴書卷

紙本。

上樊大公祖陳寄鶴書藁。癸亥花朝日撰於鐵研山房之荆華館。

六十一歲。

小行楷，似自書稿本，非函札也。真。

川1—177

王鐸　自書詩十二首卷

紙本。

爲龔孝升書，丙戌五月十四日。

五十五歲。爲龔鼎孳書。

川1—008

☆趙眘　勅虞允文卷

麻紙本。

勅允文……上押"書詔之寶"九疊文大印。末楷書"二十三日"。

共四接，加三騎縫"書詔之寶"大印。又引首一印，共四印。

真。是原件。麻紙極厚實。

川1—394

鄭燮　四友圖軸☆

紙本，水墨。

畫松、竹、蘭、石，贈王體一，其人爲其辦家事也。

川1—377

☆金農　漆書七絶詩軸

　　紙本。

　　蕉翁上款。

　　字多泐。真。

川1—031

☆文徵明　高人名園圖軸

　　絹本，設色、小青緑。

　　"嘉靖甲申九月既望，與懷
錄陳君坐談竟日，適庭中黄菊盛
開，寫此紀興。徵明。"

　　五十五歲。

　　前七律一章。

　　畫是工細一路，雅。而字弱。真。

川1—148

☆陳洪綬　右軍籠鵝圖軸

　　紙本，設色。

　　"溪亭洪綬畫於眉偽書屋。"

　　工筆。真。未裱之片子。

川1—463

☆伊秉綬　隸書五言聯

　　紙本。

　　海槎上款。

　　大字。真。

川1—372

☆金農　漆書七言聯

　　紙本。

　　"疎花秀竹有行次，片紙隻字
皆收藏。"南林學長上款，壬申秋
八月。

　　六十六歲。

　　佳。

川1—436

桂馥　隸書八言聯

　　紙本。

　　壬子，雨林太世叔上款。

　　五十七歲。

川1—202

☆傅山　隸書唐人七律詩屏

　　綾本。四條。

　　真。内一軸未署款，末行空白。

川1—266

朱耷　行書禹王碑文卷

　　紙本。

　　旃蒙大淵獻之重陽日敬書，八
大山人。

　　乙亥，七十歲。

齋"。爲瞻淇尊翁祝壽之作。

品近梅清。

川1—476

☆朱昂之　秋山暮靄圖軸

紙本，淡設色。

"壬申孟春摹黃鶴山樵真跡。津里昂之。"

真。

川1—271

☆傅眉　江山漁艇圖軸

絹本，水墨、淡設色。

"圖爲崑彝先生勸酒，傅眉。"

畫上有傅山題。

真而佳。

川1—376

☆金農　雙勾竹軸

紙本，水墨。

染成留白竹。

款：杭郡金農畫。

兩側自長題，言：得前朝舊紙，倣王右丞飛白竹，付授詩弟子項均云云。款：七十六……（下漫漶）。

畫粗筆，筆跳動，是兩峰筆。

長題真。

川1—166

☆明佚名　修竹仕女軸

絹本，設色。彩。

無款。

明中期，畫風近於杜堇、唐寅，是弘正間之作。佳。

川1—390

☆方士庶　椿萱芝桂圖軸

紙本，設色。

乾隆十四年，"宜田有道"上款。

五十八歲。

有方觀承印，即贈渠者。

川1—286

☆吳歷　松亭垂釣軸

紙本，水墨。

"……請以質之青嶼先生，甲寅六月十日，吳歷。"

四十三歲。贈許青嶼。

許又贈人，題：乙卯小春，奉寄良老門年兄清鑑。

真。

川1—020
☆杜瓊　疊嶺松溪軸
　紙本，水墨。精。
　"鹿冠老人杜瓊七十六歲。"鈐
"杜氏用嘉"朱、"鹿冠老人"白。
　真而佳。山頭似王蒙。渾厚處
有似吳鎮。

川1—013
☆宋佚名　曹氏供養千手千眼觀
音像軸
　絹本，設色。彩。
　開寶二年供養款。供養人爲新
婦曹氏。
　敦煌出土。完整如新。
　宋人新婦爲曹子全之女。

川1—165
☆明佚名　秋林聚禽圖
　絹本，淡設色。
　無款。
　明嘉萬間學浙派者。畫鬆散，
筆弱。

川1—014
☆宋佚名　柳枝觀音軸
　絹本，設色。

　無款及題記。
　是南宋時民間之作。

川1—012
☆宋佚名　樊再昇供養水月觀
音軸
　絹本，設色。彩。
　"建隆二年歲次辛酉三月乙未
朔九日癸卯題記。"
　"施主敦煌處士樊再昇一心供
養。"
　題：畫水月觀音一軀並普門品
經變。
　宋人。佳於曹氏一軸。亦完
整，爲鑑定以來所見最佳二幀。

川1—234
☆龔賢　茅亭古木軸
　紙本，水墨。
　畫寄韋玉道翁。半畝龔賢。鈐
"草香堂"朱圓。
　粗筆。真。

川1—276
☆徐在柯　高松圖軸
　綾本，水墨。
　"半山柯道人。"鈐"諰諰

既移屋近西上墙……
真。

川1—215
冒襄　行書駱賓王冒雨尋菊序摘
句軸☆
紙本。
己巳巧夕七十九歲書。
真。

川1—190
☆釋海明　行書詩軸
紙本。
破山老人爲飛外禪人拈書。箇
事從來在在裏……
真。

川1—235
☆龔賢　行書七絶詩軸
紙本。
康侯上款。
真。

川1—144
☆倪元璐　行書卜居五律詩軸
綾本。

卜居之一。
真。

川1—084
☆趙宧光　草篆五言詩二句軸
紙本。
弄櫂白雲裏，掛颿飛鳥還。
真而佳。

川1—470
龔有融　行書七言詩二句橫披
紙本。
本地書家，推爲四川鄭板橋。
字俗劣。

川1—443
☆鄧琰　隸書屏
灑金箋。八條。
嘉慶甲子。
六十六歲。

川1—079
邢侗　臨閣帖屏
綾本。四條。
款：邢侗臨。
真，潔淨如新。

一九八九年五月八日
四川省博物館

川1—444

☆鄧琰　隸書張橫渠東銘屏
　紙本，烏絲格。七條。
　嘉慶十年歲次乙丑春中月下
浣，後學鄧石如書。
　六十七歲。
　八條缺一，館中人補其一。
　真。

川1—343

陳鵬年　行書自書詩軸☆
　紙本。
　南軒夜夜月華來……長沙陳鵬
年書。丙申款。
　五十四歲。
　真。

川1—210

☆釋通醉　行書七絕詩軸
　紙本。
　自題"八十叟"。

川1—397

☆鄭燮　行書李白長干行軸

紙本。
中立老寅長兄上款。小行書。
真。

川1—396

☆鄭燮　行書七律詩軸
　紙本。
　簡齋老先生上款。
　粗豪，不精。

川1—183

☆王鐸　行書五律詩軸
　綾本。
　自到長安內……輝老年親翁
上款。
　真。潔淨。

川1—260

☆費密　行書五律詩軸
　紙本。
　"石霧紅芝潤……益州費密。"
　顧復初題於左下方。

川1—194

☆許友　臨閣帖軸
　綾本。

四川省

絹本。

真。

桂1—002

☆吳道　行書適歸蓮峰詩軸

絹本。

"適歸蓮峰，索新作遂書之。道識。"鈐"吳氏唯一"、"萬山西齋"。

有怡府印。

係成弘間書風。

桂1—138

☆年羹堯　行書詩軸

綾本。

茂永年兄。

偽。

桂1—076

王鐸　行書詩軸☆

綾本。

辛卯。

六十歲。

真。

曾櫻　行書聯

綾本。

偽。

偽吳榮光、何紹基跋。

桂1—176

☆黃易　隸書四言聯

紙本。

乾隆壬子臘月。

桂1—177

☆洪亮吉　篆書九言聯

灑金箋。

桂未谷句。

佳。

　　以上廣西壯族自治區博物館藏品，全部閱畢。

桂1—090
唐宇昭　行書詩扇面
　　金箋。
　　仲淅詞兄上款。

張孝思　臨米帖扇面
　　金箋。

桂1—017
☆莫如忠　行書七律詩扇面
　　紙本。
　　凝菴上款。

桂1—087
☆張孝思　楷書詩扇面
　　紙本。
　　"歲在乙巳仲夏之望日，案上
置祝枝山臨柳諫議真蹟，漫似兆
祉道兄一笑，懶逸張孝思。"

王撰、黃雲　合書扇面
　　紙本。
　　萬斯上款。

王穉登　行書扇面
　　二件。

周天球　行書扇面
　　二件。
　　均真。

桂1—003
文徵明　楷書詩扇面
　　金箋。
　　"正德丙子孟夏偶作落花圖，
因繫舊詩十首，衡山文徵明。"
　　四十七歲。
　　細筆小楷，故作古拙，與本體
不類，然是真。

桂1—019
☆李登　行書詩軸
　　紙本。巨軸。
　　無款。鈐"如真老生"朱方。
　　吳心晟跋，謂爲李登，字士
龍，號如真老生，隆慶貢生。
　　字體略近周天球。

張瑞圖　行書五絕詩軸☆
　　爲愛鵝兒好……瑞圖。

桂1—094
傅山　行草書七絕詩軸☆

金箋。

"右望春詞一首，文震孟。"

文震孟　行書七律詩扇面

金箋。

"出都口占。書似超宗仁丈正，震孟。"

文震孟　書扇面

朝躍世兄上款。

真。

桂1—050

文震亨　楷書扇面

金箋。

君益詞兄。

桂1—037

陳元素、文震亨、馮孟桂　行書詩扇面

冷金箋。

元健老先生上款。

合書各一段。

金聲　行書扇面

金箋。

士預上款。

宋曹　行書扇面

士翁太老先生。（亦士預）

桂1—053

☆黃道周　行書七言詩扇面

冷金箋。

偶作錄似鄭超宗先生。黃道周。

桂1—021

强存仁　行書七言詩扇面

金箋。

桂1—085

彭行先　行書詩扇面

金箋。

王瀚　行書扇面

金箋。

"自省語。王瀚。"

方拱乾　行楷詩扇面

金箋。

"長安客況。己巳初秋書寄超宗詞兄政之，晉州友弟方拱乾。"

佳。

桂1—035
陳元素　行書詩扇面☆
　　金箋。
　　"送項太史仲昭還朝，書似蔚
翁老先生郢正，陳元素。"
　　真。

桂1—036
陳元素　行書五言詩扇面
　　金箋。
　　元健先生上款。
　　真。

陳繼儒　行書扇面☆
　　金箋。
　　"爲友人五月納姬作，士豫詞
丈正之。陳繼儒。"
　　真。

陳繼儒　行書詩扇面
　　金箋。
　　山中作。

龍膺　行書扇面
　　冷金箋。
　　"小詩呈敬翁覽正。"

桂1—045
張慎言　行書詩扇面
　　金箋。
　　丁巳暮春，竹齋上款。
　　萬曆三十五年。

桂1—027
孫謀　行書五律詩扇面
　　金箋。

桂1—064
☆陳洪綬　行書七律詩扇面
　　金箋。
　　"辦將一事可終身……洪綬書
似□□老詞宗教之。"
　　真。

董其昌　行書扇面
　　金箋。
　　士預上款。

桂1—030
米萬鍾　行書詩扇面
　　冷金箋。
　　士預上款。

文震孟　行書扇面

單款。

似是《樂志論》之文。

小字。真而佳。

靳學顏行書

　金箋。

　學顏爲楊道涯書册。

　書近於文徵明。

洪周禄行書秋日望廬山詩☆

　金箋。

　師每上款。"治生洪周禄。"

　天啓壬戌進士。

　字在張二水、黄道周之間。

☆吳偉業行書自書詩

　金箋。

　"不求身世不求年……舊作

書，吳偉業。"

　真。

王鐸　行書扇面

　金箋。

桂1—097

周亮工　行書祭弟文册☆

　紙本。

　康熙九年嘉平立春後一日，兄

亮工以酒饌告祭於靖公弟弟。

王文治　書繡詩樓歌册

　紙本，方格。

　乾隆甲寅。

桂1—028

☆葛一龍　行書詩扇面

　金箋。

　"己巳春三月修禊後水塘菴將

發滇南書，震澤葛一龍。"

　六十三歲。

　小行草。真。

桂1—014

☆黎民表　行書詩扇面

　灑金箋。

　無題二首，竹齋君侯上款。

☆王宸　楷書歸去來扇面

　金箋。

　二十八骨扇。工楷而雅。

桂1—020

王穉登　行書扇面☆

　金箋。

　瓊田先生。

偶逢絹素，復爲書之，以識吾
見。銅海弟道周。"

中楷。真而佳，精。首微傷殘。

桂1—051

黃道周　寄子書册☆
　絹本。二開半。
　"庚辰春二月廿四日，黃道周
書於北山之天方堂中。"　鈐"天
方堂"朱長。

豐坊　書王羲之帖☆
　金箋。

桂1—012

王守等　書扇面册
　王守行書七絕詩☆
　　金箋。
　　無摺痕，是扇形。
　　銀幢瑶臺擁絳雲……王守爲
子初賦。
　　大字。真而佳。
　李兆先書詩
　　片金箋。
　　"戊午秋七月，兆先爲白巖
先生題。"鈐"李徵伯印"。
　　白巖爲喬宇之字。

☆陳鎏行書七律詩
　金箋。
　真。
☆唐順之五律詩
　冷金箋。
　"右寓城西寺中一首。荆川
順之。"
　真。
☆湯焕自書詩
　金箋。
　"處州官舍中秋待月一首。
鄰初焕。"
　真。
☆王世貞書徐九公子園亭詩
　金箋。
　"徐九公子園亭作似渭陽
公。世貞。"
　真。
☆陳元素楷書詩
　金箋。
　真。
申時行行書詩
　金箋。
　"月夜過休休菴作，時行書。"
　真。
☆王寵行書
　金箋。

《殘歲書事》等九題。

真。

文徵明　懷歸詩册

　　紙本。

黃紙、白紙相間使用，存十四首。

末書"懷歸詩"。下有三印，挖去。

　　"嘉靖甲辰新正六日，衡山內史文徵明書於玉蘭堂。"

七十五歲。

款爲補録入者，紙亦不佳，然諸詩是真。

　　"徵明自癸未入都即有歸志，既而忝列朝行，不得即解。迤邐三年，故鄉之思往往托之吟諷。丙戌罷歸，留滯潞河，檢故稿得懷歸之作三十有二篇，別録一册，以識余志。昔歐公有思潁詩，亦自爲集，徵明於公雖非擬倫而其志則不殊也。"一開半，在最末。

五十七歲。

最後粘入二印，即前方挖去三印之二也。

是真蹟，已不全，後人强爲牽

合加僞款，不虞其畫蛇添足也。

　　書實書於嘉靖丙戌。（五十七歲）

桂1—005

文徵明　行書自書詩册

　　紙本。十開，直幅。

憶昔四首，次陳侍講石亭韻……

嘉靖十八年歲在己亥二月既望間書於玉磬山房，時年七十，徵明。鈐"文徵仲印"、"徵仲"。

真。

王穉登　尺牘册

　　紙本。

均鹿菴上款。

真。

董其昌　手札册

　　紙本。四開。

言其子祖和落羽而歸云云。

桂1—052

☆黃道周　自書論書册

　　絹本。單面裱，十九開。

自論書之作，末款："春日居祝奡園中，微雨初至，山烟横樹。

庚戌款。

　徐來復，字改之。

徐來朝詩稿

陳繼儒詩箋

潘一桂《和苦熱行》

潘一桂二詩稿

周賡詩

宋珏詩箋

宋珏詩

葛一龍詩

宋珏詩稿

　各家唱和投贈詩箋，合裝一卷，均沮修上款。

桂1—161

陳兆崙　臨宋四家書卷☆

　紙本。

　"臨宋四家書，奉鹿翁老先生，陳兆倫。"

桂1—134

☆陳奕禧　行書自書詩及臨米帖卷

　花綾本。

　丙子四月爲周京老盟弟。

　康熙三十五年，四十九歲。

　大字。佳。

桂1—031

張瑞圖　行書□駿篇卷☆

　粗絹本。

　真。

桂1—181

☆黎簡　江鄉懷人歌卷

　灑金箋。

　嘉慶二年丁巳秋七月，書贈東樵。

　五十歲。

桂1—075

☆王鐸　臨帖卷

　綾本。

　臨王筠體，臨柳公權。

　"丁亥十一月夜觀古人帖，欣然臨摹，王鐸。"

　順治四年，五十六歲。

　真而佳。

桂1—004

☆文徵明　自書詩册

　藏經紙。八開半，卷改册。

　嘉靖六年七月廿又六日，西窗書舊作，忽滿數紙。

　五十八歲。

一九八八年十二月十六日
廣西壯族自治區博物館

桂1—008

☆文徵明等　一家行書詩卷

文徵明《同江陰李令君登君山二首》

粉箋，有格。

子傳禮部上款。無紀年。

文彭書《人日訪友》等

"右詩去歲所作，録似醉桐一笑。辛亥九月廿日，三橋文彭。"

文嘉書《郭劍泉侍御謫永安》："嘉靖辛亥十一月廿一日燈下試陸子馨白通天筆。"

均真。文徵明書尤佳。

桂1—025

☆董其昌　狂草臨懷素張旭顏真卿帖卷

紙本。

自題：行吳江道中，順風張驪，作此狂草……

真而佳，惜紙水渳敝甚耳。

吳寬　詩札卷

黃紙本。

均守溪上款。

有梁蕉林諸印。

紙好。是後人臨本。

桂1—009

☆陸深　致西津札卷

紙本。黑格印花邊箋紙。

寓浙臬眷生陸深拜大方伯西津。

真而佳。

桂1—015

文嘉　行草書前赤壁賦卷☆

紙本。

隆慶三年閏月二十日書於停雲館中之北牖……

大字。

佳。

桂1—044

宋珏等　詩札卷☆

紙本。

宋珏詩稿《苦熱行》

"弟珏具草呈沮修社長求政。"

宋珏雜文

徐來復詩稿

桂1—133
☆姜實節　雅宜山圖扇面
　金箋，水墨。
　"雲林高士《雅宜山圖》。萊陽姜實節畫爲韶仙大政。"

允禧　人物山水扇面
　紙本。
　"紫瓊道人爲佩蘭主人作。"

桂1—104
☆吳期遠　山水扇面
　金箋，水墨。
　癸卯三月，晦翁上款。
　康熙。

桂1—120
☆高簡　倣趙令穰扇面
　紙本，設色。
　慎修上款。
　真。

桂1—089
☆龔賢　爲密之畫山水扇面
　紙本，水墨。
　"爲密之先生，龔賢。"
　真。筆稍放。

桂1—101
☆樊圻　山閣歸舟扇面
　紙本，設色。
　"庚戌中秋前三日似右文道
兄，樊圻。"鈐"樊"、"圻"。
　五十五歲。
　真而佳，工細沉厚。

桂1—105
☆高岑　竹溪村舍扇面
　金箋，水墨。
　"辛丑秋八月似傑生仁兄，高岑。"
鈐"高岑"白、"蔚生"白二小印。
　真。

桂1—072
☆沈顥　梅花扇面
　泥金箋，水墨。
　己巳春，爲士預詞兄作。
　四十四歲。

翁方綱小楷題左側。
　真而佳。

桂1—103
☆諸昇　竹雀圖扇面
　泥金箋，設色。
　"乙巳夏日，諸昇。"
　康熙四年，四十八歲。

桂1—109
☆王撰　遠水溪橋扇面
　紙本，水墨。
　"丙申秋日畫呈二叔祖笑正，
侄孫撰。"鈐"撰"。
　三十四歲。

桂1—180
☆奚岡　菊竹扇面
　紙本，設色。
　無紀年。

桂1—183
☆張崟　松陰話舊扇面
　紙本，設色。
　"丁丑仲春，張崟作於我友餘
齋中。"
　真。

桂1—011
☆謝時臣　蕉陰小憩扇面
　金箋，設色。
　題七絕："水國風淒畫結陰……
謝時臣。"
　真，石尤佳。

桂1—081
☆王鑑　山水扇面
　紙本，設色。
　"乙巳冬畫似佑公社兄，王鑑。"
　六十八歲。
　真。

桂1—131
☆王原祁　倣大癡夏山圖扇面
　紙本，設色。
　無紀年。
　真。敝。

桂1—164
☆王宸　秋江垂釣扇面
　紙本，設色。
　辛丑重五。
　六十七歲。
　字、畫均不似。

桂1—061
☆凌必正　海棠春鳥扇面
　金箋，設色。
　"丁酉春吉寫壽少椿仁丈，凌
必正。"
　工筆。學周之冕一類。

桂1—118
☆惲壽平　梧桐庭院扇面
　紙本，設色。
　"清公屬圖。壽平。"
　約三十左右。
　敝甚。

桂1—119
☆惲壽平　荷花扇面
　紙本，設色。
　題五絕："帶露銷金粉……南田
壽平在藤花齋戲圖。"
　真。色艷。

桂1—126
☆何廣　蘭石扇面
　泥金箋，水墨。
　癸酉桂秋，西翁上款。芬巖何廣。
　順治十六年進士。

桂1—038
☆盛茂燁　秋澗古松扇面
　泥金箋，水墨、設色。
　"辛未四月寫似元翁老先生，
盛茂燁。"
　真而佳。

桂1—039
盛茂燁　澗水空山扇面
　金箋，設色。
　"辛未清和爲蔚翁老先生，盛
茂燁。"
　真而佳。

桂1—127
張燁　寫生鵪鶉扇面
　泥金箋，設色。
　"芝瓢張燁。"鈐"張燁旭照
父"白長。
　金俊明題扇上。

桂1—058
☆朱士瑛　秋到江樓扇面
　金箋，設色。
　"癸未秋日爲君益詞兄，朱士瑛。"
　學仇英，甚佳，然筆細碎，無
其滋潤之氣。

桂1—070
☆鄒之麟　空山疏樹扇面
　金箋。
　"戊寅冬日爲珍魯兄圖。"鈐"臣
虎"白長。

桂1—065
☆上官伯達　人物扇面
　金箋，設色。
　甲子夏日。
　似李士達。

桂1—033
☆胡演　山水扇面
　金箋，水墨。
　"癸亥夏日作，胡演。"鈐"子
延氏"白。
　萬曆三十九年。
　學梅道人。

桂1—059
☆吳令　山水扇面
　金箋，設色。
　"庚午夏五，吳令爲元翁老先
生寫。"鈐"宣遠"朱長。
　崇禎三年。
　學馬遠一派。

桂1—193
顧澐　山水册
　紙本，設色。七開。
　癸未。
　僞。

桂1—185
☆李熙垣　山水册
　紙本，設色。十五開，橫幅。
　"道光甲午夏日戲寫於紫芝山
房，並集唐句。星門李熙垣，時
年五十有六。"鈐"熙垣"、"星門
道人"。

桂1—026
陳繼儒　山水扇面
　金箋，水墨。
　眉道人寫雨山。

桂1—046
☆朱國盛　米家山水扇面
　金箋，水墨。
　丙辰春日畫似渭清先生，朱
國盛。
　萬曆四十四年。
　似董其昌，其人爲董之密友。

桂1—047
☆朱國盛　秋山書屋圖扇面
　金箋，水墨。
　"超宗兄讀書栖霞，因寫秋山
書屋請政。朱國盛。"
　此扇畫、款均優於上扇，可證
上扇爲添款。

周小貞　蘭花扇面
　紙本，水墨。
　汝南周氏小貞。
　似老人之筆，筆顫。其人或周
之冤家婦女歟?

陳芹　竹圖扇面☆
　紙本，水墨。
　杜村狄上款。
　真。敝甚。

桂1—034
☆凌禹績　山水圖扇面
　金箋，設色。
　"長洲凌禹績寫。"
　杜大綬蠅頭小楷書詞於正中。
　款字學文，畫學仇英。

絹本，設色。
樊沂三開，樊圻五開。
真而精。

桂1—086
☆周蕭　山水册
絹本，設色。八開。
"癸巳八月，周蕭畫。"
康熙五十二年。
藍瑛後學。

桂1—107
☆梅翀　仿各家山水册
綾本，設色。十開。
"鹿墅梅翀。"
如新。真。

桂1—174
☆馮金伯　幻園八景册
絹本，設色。八開。
"嘉慶二月丁巳春日，寫應嬾漁三兄雅屬，雲間馮金伯。"自對題。
畫平庸。

桂1—144
邊壽民　雜畫册☆

紙本，設色。六開，對開改橫册。
畫上無紀年，後另紙自題，署雍正乙卯。

桂1—153
☆蔡嘉　山水册
紙本，設色。對開改橫册，十開。
"戊申九月，松原蔡嘉。"
真而佳。

桂1—148
☆李鱓　雜畫册
紙本，水墨、設色。八開，方幅。
"乾隆十八年歲在癸酉十月既望，李鱓。"
六十七歲。

桂1—187
包棟　仕女册
紙本，設色。對開改橫册，八開。
乙卯小春。
咸豐五年。
已近於海派。

武丹。"秋日偶筆"，印款。

楚白。鈐"龍光"、"秋山"二印。畫不佳。左下鈐"珩印"，畫上秋山題，爲楚白所作。

蔡遠。"倪雲林寒山亭子。丁卯重九，蔡遠。"真。王翬題倪詩。

蔡遠。秋樹昏鴉。極似石谷。

蔡遠。溪山積雪。

蔡遠。趙崇榮……

四開均學石谷。

戴熙。杏花烟雨。

☆惲壽平　花卉册

紙本，設色。對開改橫册，十二開。

無紀年。

真。五十以後之作。

桂1—074

☆王時敏　山水册

紙本，設色、水墨。直幅，十開。

"西廬逸興。丁未嘉平，王時敏自題。"引首隸書大字。

七十六歲。

"臨趙令穰"、"倣小米雲山"、"倣趙承旨"、"倣趙伯駒"、"倣

黃子久"、"倣巨然"、"倣雲林筆意"、"倣梅華道人"、"倣王叔明"、"臨李成雪圖"。

"丁未冬日倣宋元諸家十幀，西廬老人王時敏，時年七十有六。"鈐"檂閣"橢圓。

是王石谷代筆，王撰書款。

桂1—154

☆金農　雜畫册

紙本，設色。六開。

"乾隆二十四年秋七月畫於廣陵九節菖蒲憩館，七十三翁杭郡金農記。"

真。

桂1—108

☆鄒喆　山水册

紙本，水墨、設色。方幅，小册。

有同時人對題：丙午初冬黃元朗，丙午冬月倪粲，癸丑張鶱，辛亥陳繼芳。

真而佳。

桂1—102

☆樊圻、樊沂　山水合册

"吳振之印"白方。

天啓七年。

俞彥、范鳳翼、劉若宰、李喬對題，均憲周上款。

董其昌代筆做造者之一。

畫是松江一路。真。

桂1—066

忞嘉　山水小册

絹本，設色、水墨。十二開。

畫上鈐"忞嘉"、"休園主人"、"本介"等印。

末祁豸佳癸未初夏題，又鄭超宗、巨源等對題。

内有學馬遠、吳仲圭者佳。

館方定爲鄭完。

桂1—056

☆藍瑛、孫杕　山水花鳥合册

金箋。方幅，六畫、六字。

藍瑛畫二開，金箋，倣梅道人。自對題一開，沈行遠對題一開。

孫杕牡丹湖石一開、海棠山花一開、荷花一開、芙蓉一開。范允臨（山啓上款）、陳繼儒、楊文驄（山啓）、劉士鏻對題。

孫畫佳，藍亦真。

桂1—088

☆任有剛　山水册

金箋，水墨、淡設色。四開。

後崇禎八年任氏跋，謂原有四幅爲蟲蝕，自用金箋補四幅云云。畫有任有剛印，則即其人所作也。

又丙子劉崇嗣跋。

崇禎乙亥八月邢王允、邢王稱、鄭之尹、丁丑成都朱之臣、丁丑張學曽、戊寅孫國籹、戊寅袁樞、戊寅瞿式耜題。

畫是松江一派。

桂1—098

歸莊　竹圖册☆

紙本，水墨。對開改橫册，圖四開、跋一開。

跋稱戊申春暮在洞庭東山爲主翁君季霖作。

康熙七年。

桂1—112

武丹等　清人山水册☆

八開。配成。

武丹。辛未，濬翁上款。細筆小山水册，景繁密。

清初人僞本。

桂1—010
☆陳淳、石濤　墨花竹合册
　紙本，水墨。十二開，對開。
　石濤五開，内畫二開：蕉、竹。
陳白陽七開，内畫四開：蘭、繡
球、荷花、梅。
　戲墨寫生。嘉靖戊午許初隷書
引首。題十二幀。
　陳淳墨花。自對題半開，沈明
臣題另半開。
　乾隆丁未江德量跋，謂爲其祖
之物，失去其半，石濤和尚爲補
全之云云。

桂1—043
☆卞文瑜　姑蘇十景册
　絹本，設色。直幅，十開。
　“戊子秋日寫姑蘇十景，吳郡
卞文瑜。”
　王時敏隷書引首“姑蘇十景”
四大字，二開。
　鄧尉梅花。申紹芳對題。
　支硎春曉。文寵光對題。
　蟠螭落照。劉衡對題。
　虎丘夜月。申祺芳對題。其塔

有木檐。
　天平叠翠。曹璣對題。
　大石修篁。凌必正對題。
　光福修翽。汪份對題。
　天池濃緑。劉錫名對題。
　石湖烟雨。沈顥對題。
　靈巖積雪。吳偉業對題。
　均陽生上款。真。

桂1—067
明佚名　松竹梅册☆
　絹本，水墨、設色。八開。
　無款。
　文寵光、朱陵等對題。

桂1—024
☆董其昌　書畫合璧册
　紙本，水墨。十開。
　無紀年。自對題。末對題云：
雨窗岑寂，漫興畫此十册，其昌。
　真。約七十左右。平平，不
精，字亦散漫，酬應之作。

桂1—048
吳振　山水册☆
　絹本，設色。四開。
　“丁卯初春，華亭吳振寫。”鈐

一九八八年十二月十五日
廣西壯族自治區博物館

桂1—132

☆王翬　送別圖卷

紙本，設色。

"送別圖。"鈐"王翬"白、"安節"二小方印。

"辛酉長夏避客江邸，聳初老道長兄先生治裝北上，率成二詩，以當歌驪，並請教正……繡水弟王翬頓首艸。"

中爲二絶二章。鈐"王翬"、"安節"二方印（大于圖上者）。

後謝登南、吳貫勉、謝起秀、胡其毅、謝聞南、孫鯉、謝翰南、陳維崧、姚潛、汪錫珪等送行詩，均初明上款。

有汪士鐘、劉恕藏印。

真。

桂1—091

何園客　倣黄江山勝覽圖卷

紙本，淡設色。

"七十老人何園客識。"

自題：摹一峰《江山勝覽》贈

今之倉公雲昭夏兄，康熙壬子新秋摹。

桂1—182

瑛寶　山莊雪霽圖卷☆

紙本，設色。

題："乙丑嘉平月立春前三日，擬李營丘筆意應煦齋囑，瑛寶。"

後英和丙寅題。

吳嵩梁、徐松、繼昌題，均爲英和題者。末百齡一題。

桂1—189

葉道本、羅辰　山水卷☆

紙本，設色。册頁二開裱卷。

嘉慶間人題。

桂1—188

蘇六朋　七賢策蹇卷☆

絹本，水墨、設色。

"蕡生三兄雅屬，乙未八月二十□日，枕琴子指頭。"

道光十年。

沈周　折枝花卉卷

紙本，設色。

黄賓虹題。

桂1—172

☆羅聘　盆蘭圖卷

　紙本，水墨。

　庚子春二月。

　四十七歲。

　真。

桂1—170

☆羅聘　梅花屏

　紙本，水墨。四條。

　乾隆乙未春二月，爲惇書世長先生作。

　四十二歲。

　李濟深捐。

　真而佳。

桂1—175

☆張賜寧　平山秋泛圖記卷

　絹本，設色。

　無款。

　後劉鳳誥書《記》。

　真。嘉慶。

桂1—168

宋思仁　竹圖卷

　紙本，水墨。

　"庚申春王正月元旦日又題，汝和仁。"鈐"宋思仁印"、"汝和宋思仁"。

　嘉慶五年庚申……時年七十有一。

五十四歲。

真。

桂1—092

☆程正揆　江山卧遊卷

紙本，水墨。

"第一百十八,時辛丑十月,揆。"

五十八歲。

前題"江山卧遊圖"五橫字。

畫不甚似,章法亦異,款字亦
不佳,存疑。

桂1—121

☆石濤　書畫合卷

紙本,設色。

癸亥夏日題常涵千先生五十壽
錦屏,清湘石濤濟一枝下。

四十四歲。

畫末題七絶,末款:石濤濟道
人江城閣上。

畫爲短卷,以色調墨爲之,下
加小竹,極秀雅。真。

桂1—160

☆董邦達　瀟湘秋晚圖卷

紙本,設色。高頭大卷。

"瀟湘秋晚。臣董邦達恭倣宋

李迪筆意。"

《佚目》物。

真。已爲殺蟲藥薰損變色。

桂1—140

☆馬荃　花卉卷

絹本,設色。

"己巳仲秋,南沙馬荃。"鈐
"名在楚詞中"朱方、"狀情"、
"家學"、"馬氏荃"、"字曰江
香"、"綠窗學畫"諸印。

工筆。真。

桂1—165

☆王宸　瀟湘一曲卷

紙本,水墨。

"丙午春日寫得瀟湘一曲於芝
城官舍,蓬心老樵。"

六十七歲。

真而佳,乾皺有韻。

桂1—186

張祥河　桂林名勝卷☆

紙本,水墨。

詩畫相間,印款。

真。

絹本，設色。

此卷乃辛酉歲爲張五山兄寫而未成者，及今已十年矣。□始卒業，因題作《江上雲山圖》賦長句。隆慶五年辛未九日，五峰文伯仁書。

六十歲畫、七十歲題。

沈開甫藏，莫是龍爲沈氏題。

萬曆戊子朱多炡跋。

戊子三月廿又三日經畬堂書，王穉登。

萬曆壬辰十月，詹景鳳。

癸巳十月廿一日，董其昌。

王騭，奚昌祚（嘉定人）題。

畫上有"沈氏秘笈"白方印。

畫似文徵明早年米點山水。畫絹本，多蟲傷，而諸跋如新，可異！

畫法是文氏一派，而字雅秀，不似七十老人書。

再看，絹及畫色均是同代物，故可認爲真跡。

桂1—018

☆王鑑　十八羅漢卷

紙本，水墨。白描染地子。

萬曆甲戌春三月下浣之吉，繼

山王鑑題於綠蘿菴之靈寶軒。

己丑進士、繼山。

真。

桂1—049

葉有年　雲山圖卷

紙本，水墨。

有年。鈐"有年"圓朱、"字君山"白。

董其昌代筆人之一。

用筆碎屑。真。

桂1—129

☆王原祁　南山積翠圖卷

紙本，設色。高頭一卷。彩。

"康熙辛卯清和倣一峯老人，預祝乾翁老先生親家六袠榮壽寄正，王原祁。"

七十歲。

迎首鈐"畫圖留與人看"朱長。

吳湖帆題。

真而精。

桂1—042

歸昌世　竹圖卷

紙本，水墨。

"丁卯陽月畫，歸昌世。"

乾隆辛丑初春寫於弋陽書塾，
皎園上款。

六十一歲。

有"閉户著書多歲月揮毫落紙
如雲烟"白方大印。

桂1—054

☆藍瑛　兩峯插雲軸

　絹本，設色。

"辛卯清和畫於禾城之鴛湖舟
次，法高尚書彥敬之意，藍瑛。"

六十七歲。

真。

桂1—057

☆藍瑛　法范華原山水軸

　絹本，設色。

"范華原法於雲間睨遠閣，西
湖外史藍瑛。"

真。

桂1—001

☆馬和之　廊風圖卷

　絹本，設色。彩。

存四段：柏舟、墻有茨、桑
中、鶉之奔奔。

末書《廊風》四篇。

本畫有楊士奇印："士奇之印"、
"楊氏家藏"。

有項子京、梁清標、養心殿、
石渠諸印。

末康熙十六年張英跋，言梁清
標得此卷，高宗字已失，命其補
書云云。

每畫左上有篆書圖名，亦後人
補書。

畫稍晚，不及《唐風》，然亦是
宋人。

陳淳　携琴圖卷

　紙本，水墨。

"嘉靖己丑六月，白陽山人道
復作於浩歌亭。"

有乾、嘉、宣、石渠諸印。

佚目物。

桂1—060

☆凌必正　花卉人物屏

　絹本，設色。殘册八開裱四條。

癸未新春。

真。

桂1—016

☆文伯仁　仿米山水卷

七十以後作"朱。

真而佳。白紙，如新。

桂1—192

居廉　富貴壽考軸

紙本，設色。小軸。

法甌香館設色。

真。不如前軸。黃紙。

桂1—190

居廉　湖石水仙軸

絹本，設色。

"竹坪四兄大人法鑑，壬午冬日，隔山樵子居廉。"

五十五歲。

右下角鈐有"可以"朱方。

工筆。真而精。

桂1—179

奚岡　仿北苑山水軸

紙本，水墨。

癸亥。

五十八歲。

去上款。畫不佳。

桂1—178

奚岡、姚嗣懋　合作蜀葵梔子軸☆

紙本，設色。

辛酉四月廿有八日……

色微脫。

桂1—156

甘士調　指畫竹軸

絹本，水墨。

"十三山外人甘士調指頭生活並題。"

真。

桂1—143

☆華嵒　凌霄松壽圖軸

紙本，設色。大軸。

"新羅生。"

敝。

桂1—055

藍瑛　松壑飛泉軸

紙本，設色。丈二匹大軸。

甲午花朝七十山公。

首微殘。真而佳。

桂1—167

童鈺　紅梅竹石橫披

紙本，水墨、設色。丈二匹橫畫。"著色梅竹"。

老遲陳洪綬畫於獅子林。
偽。

焦秉貞　山水人物軸
　　絹本，設色。
　　偽劣。

桂1—100
☆查士標　雪景山水軸
　　紙本，水墨。
　　題七絕："野水晴山雪後時……
查士標。"

桂1—171
☆羅聘　五瑞圖軸
　　紙本，設色。
　　"五瑞圖。乙未天中節，兩峰
羅聘畫。"畫五毒。
　　四十三歲。

閔貞　接福圖軸
　　紙本，水墨。
　　正齋閔貞畫。
　　偽。

桂1—169
☆閔貞　猫蝶圖軸

紙本，水墨。
閔貞。
真。

桂1—173
☆羅聘　蕚緑仙葩軸
　　紙本，水墨。
　　"蕚緑仙葩。衣雲弟子羅聘。"
鈐"畫梅乞米"白方。
　　右側鈐"羅聘"、"竹叟"朱。
　　真而佳。

桂1—184
☆錢杜　雪溪載鶴軸
　　紙本，設色。
　　"雪溪載鶴。倣趙榮禄意，叔美
錢策。"鈐"策"朱、"松壺"白。
　　此款爲"錢策"。細筆，是較
早年，惟不知與用錢榆時孰爲後
先也。

桂1—191
☆居廉　富貴壽考軸
　　紙本，設色。大軸。
　　"富貴壽考。己亥秋八月爲
佐卿一兄大人鑑正。七十二叟居
廉。"鈐"居廉長壽"白、"古泉

桂1—135

☆王昱　烟柳江村軸

紙本，水墨。小幅。

壬子九秋，梧翁上款。

右下角有"休寧金梧岡曾鑑之印"，疑即梧翁也。

真而佳。

桂1—136

王昱　河山清曉圖軸☆

紙本，設色。小幅。

"己未仲夏雨窗仿黄子久河山清曉圖，東莊王昱。"鈐"王昱之印"、"日初"朱方。

真而佳。

桂1—095

☆釋弘仁　巖壑繪詩圖軸

紙本，水墨。中幅。

題七絕："溪頭風雨正凄迷……弘仁。"鈐"弘仁"圓朱、"漸江僧"白方。

李濟深捐。

真而精。

桂1—071

鄒之麟　山水軸

紙本，設色。

"昧庵鄒之麟。"

拈花侍者方行題畫上。

真。紙敝，下端微糜爛。

馬元馭　仿惲南田花卉軸

紙本，設色。

癸酉款。

字全學惲，與習見全不類，畫亦劣。偽。

桂1—151

☆鄒一桂　棲霞勝賞圖軸

紙本，設色。

"壬午閏五月望後寫棲霞勝賞圖於金陵旅舍，二知鄒一桂並題。"

七十七歲。

真。

沈宗敬　山水軸

紙本，水墨。

題遊西山詩之一。印款。

似切去邊上原款加印者。

陳洪綬　人物軸

絹本，設色。

紙本，設色。

"乙卯春三月既望寫林亭燕坐，徵明，時年八十有六。"小楷款。

敝甚。疑是點接成，畫樹幹及山頭尚有其筆墨。真。

桂1—006

文徵明 樹石軸☆

紙本，水墨。

"此余癸卯一月之朔所作，及今丙午已閱歲矣。日月易邁，聰明日衰，見之慨然。徵明識。"

七十四歲。

敝甚。真而佳。

唐寅 山水軸

紙本，設色。

七絕：江上春風吹嫩榆……唐寅。

乾隆題畫上。

有石渠諸印。

有本之物，是舊臨本。

桂1—040

☆盛茂燁 紅葉煮茗軸

紙本，設色。

甲戌夏日，盛茂燁寫於城隅草堂。

真。優於習見之品，然畫微敝。

桂1—150

☆俞時篤 山水軸

紙本，水墨。

"辛巳六月六日，俞時篤。"

去上款及"爲"字。

品在項聖謨、程孟陽之間。

桂1—029

☆魏之璜 穿林舴艋軸

紙本，水墨。

"崇禎辛未夏五寫似水虛禪宗，秣陵魏之璜。"

六十四歲。

真而佳。傷於水，微敝。

桂1—078

☆章谷 溪亭對話軸

絹本，水墨、淡設色。

己亥冬十月，古愚章谷寫。前題七絕"高樹陰陰翠蓋張……"

真而佳。絹微墨。

"承旨金門翰墨香……乾隆
十四年歲在己巳小春月寫，夏堂
懊道人李鱓。"

六十四歲。

真。

桂1—155

☆黃慎　山水屏

絹本，設色。四條。

"乾隆十六年小春月寫，寧化
瘻瓢黃慎。"

六十五歲。

桂1—145

☆李鱓　臨倪瓚小山竹樹軸

紙本，水墨。

倪畫至正十三年八月廿七日爲
月屋首座作，又辛亥再題，及鄭
元祐詩。

自題：爲高使君臨鐵君艸堂中
所藏雲林竹樹……"乾隆七年正
月，夏堂懊道人李鱓記。"

五十七歲。

真而佳。

高其佩　花卉屏

紙本，設色。四條。

僞。

桂1—146

☆李鱓　松石牡丹軸

紙本，設色。大軸。

"乾隆十年夏五，夏堂懊道人
鱓寫。"

六十歲。

真而不佳。

桂1—163

☆瞿麐　松崖書屋軸

紙本，設色。

"壬午立夏後二日寫於藕邨，
翠巖瞿麐。"

去上款。前書白石翁句。

學石谷晚年畫，頗似而筆墨差。
是乾隆壬午。

桂1—162

☆陳熙　採花老人軸

紙本，設色。

學黃慎頗似而更加俗劣。

桂1—007

☆文徵明　林亭燕坐軸

真。景物較繁，以是爲貴。

桂1—096
☆藍孟　喬岳高秋軸
絹本，設色。
"喬岳高秋……西湖藍孟。"
"法荊關兩家畫於邗江之春波閣，似□□□（去上款）……西湖藍孟。"
可知藍孟已至揚州賣畫。
真。

桂1—141
☆唐岱　雪景山水軸
絹本，設色。
"摹李成，臣唐岱恭畫。"
真。

桂1—142
☆華嵒　三高士圖軸
絹本，設色。
"新羅華嵒寫於講聲書舍。"
字較散漫。人物學老蓮，山水是中年風格。真。

桂1—159
鄭燮　竹圖軸☆

紙本，水墨。小幅。
畫不佳，竹凌亂，淡墨處尤差，字較似。

桂1—158
☆鄭燮　片石圖軸
紙本，水墨。
自題："好爲大塊空勾，今晨偶作細筆……即奉知己，爲案頭一片石亦可。鄭燮。"無紀年。
似五十餘歲作。
畫石是本色，有橫苔點。
細審其畫石皴筆，是真；款字雖不佳，亦真。

桂1—157
☆鄭燮　竹石軸
紙本，水墨。方幅。
"自古龍孫無弱榦，況今鳳羽不凡毛。乾隆乙亥夏日爲荊伯年學兄，板橋鄭燮。"
六十三歲。
石有苔，細竹佳於前幅。

桂1—147
☆李鱓　滿堂春色軸
絹本，設色。巨軸。

一九八八年十二月十四日
廣西壯族自治區博物館

朱耷　花卉屏
　　紙本，水墨。
　　庚寅款。
　　僞。

桂1—110
☆朱耷　鹿圖軸
　　紙本，水墨。
　　"己卯小春日，八大山人寫。"鈐
"八大山人"、"何園"。
　　七十四歲。
　　真。

桂1—111
☆朱耷　山川出雲圖軸
　　絹本，水墨。
　　"□□，八大山人寫。"
　　上殘缺。七十餘之作。真。明
顯學董其昌。

桂1—106
☆高岑　臥遊圖軸
　　絹本，設色。彩。
　　題七絕："閑將一幅代山行……

石城高岑並題。"
　　真而趣。絹素完好，色亦佳。

桂1—093
☆顧見龍　祝壽圖軸
　　絹本，設色。
　　大幅山水，上有二女仙……
　　"康熙癸丑八月吉旦，爲范母
王太夫人七袠榮壽，顧見龍。"
　　六十八歲。
　　真。

桂1—152
☆鄒一桂　牡丹軸
　　絹本，設色。大軸。
　　"乾隆丙戌長夏用宋人大着色
法爲鋪殿花，讓鄉鄒一桂。"
　　八十一歲。
　　前題"東風齊力看"一闋。
　　真。破損。

桂1—099
☆查士標　鶴山草堂軸
　　紙本，水墨。
　　康熙戊辰清明前三日，梅壑查
士標。與斯老表弟上款。
　　七十四歲。

在揚州。真。紙敝。

桂1—123
☆石濤　木石幽居圖軸
　紙本，水墨。
　“聞老道翁出紙索寫木石，漫書博教。清湘石濤濟道人一枝閣下。”
　大粗筆。

桂1—122
☆石濤　山亭獨坐圖軸
　紙本，水墨。
　亭子後染色。
　“吳道子有筆有象……大滌子耕心草堂。”

桂1—124
☆石濤　竹石軸
　紙本，水墨。丈二匹。
　憶翁先生博教。“清湘大滌子耕心草堂。”
　敝甚。

石濤　山水人物軸
　紙本，設色。
　張大千偽。

桂1—041
☆劉原起　歲朝晴雪圖軸
　絹本，淡設色。
　“崇禎戊辰嘉平月寫，劉原起。”
　真。

黃道周　松石軸
　絹本，水墨。
　己卯款，長題。
　偽。

桂1—073
戴明説　風竹軸☆
　綾本，水墨。
　單款。

董其昌　舟中漫興山水軸
　紙本，水墨。
　壬戌十月。
　偽。

桂1—166
☆王宸　仿黄山水軸
　紙本，水墨。
　乾隆庚戌春日傲一峰道人筆，
婁江王宸，時年七十有一。

桂1—022
宋懋晉　山水軸
　紙本，設色。小青綠。
　戊午清和。
　真。

桂1—069
☆明佚名　溪山高隱圖軸
　絹本，設色。
　無款。
　畫山是小僭一派，然畫法粗野，
是明人之學吴偉者。改題明人。
　左上方挖痕，是去原款。

桂1—139
☆顔嶧　山松群鶴軸
　絹本，設色。巨軸。彩。
　"丙申餘月摹李晞古畫法於大
年草堂，江都顔嶧。"
　康熙五十五年，五十一歲。

是袁江之先驅，筆法精勁，
精品。

桂1—023
☆杜冀龍　清江遊舫軸
　絹本，設色。
　"癸丑夏日寫於來青閣，吴下
杜冀龍。"
　是萬曆間作品。

桂1—068
☆明佚名　雪滿山中圖軸
　絹本，淡設色。
　無款。
　是明正嘉間之作，周臣後學。

桂1—077
☆祁豸佳　仿巨然山水軸
　紙本，水墨。丈二匹。
　癸亥春二月，"鑑湖九十叟祁豸
佳"。

桂1—125
☆石濤　東岑嫩綠圖軸
　紙本，設色。
　"函易先生屬寫於大滌草堂，
清湘小乘客濟一字鈍根。"

然年來目昏手戰，更不能復如此矣。擲筆爲之惘然。辛丑暮春，王鑑識。"鈐"染香菴主"。

辛丑爲順治十八年。六十四歲。

迎首鈐"員照"圓印。

前印用"玄照"，後印改"員照"，是避康熙諱。

桂1—084

王鑑　仿北苑山水軸

絹本，水墨。

仿北苑，王鑑。鈐"員照"、"王鑑之印"。

真而不精。

桂1—080

☆王鑑　仿黃大癡山水軸

紙本，水墨。

"人家在仙掌，雲氣欲生衣。壬辰中秋，王鑑。""玄照"朱方。

五十五歲。

款是拼入者。敝甚。

桂1—082

☆王鑑　仿趙黃二家法山水軸

紙本，設色。

自題合趙溪山蕭寺、黃子久秋山圖而作云云。"甲寅春二月，王鑑。"鈐"臣鑑"、"湘碧"。

七十七歲。

乾隆題。

有石渠、淳化軒印。

真。

桂1—137

☆王翬　仿梅道人山水軸

絹本，水墨。

庚辰重九……馥寰年道翁，"吳門耕南王翬。"

佳，似王石谷仿梅道人一路。

桂1—083

☆王鑑　山水軸

紙本，水墨。殘册之一改軸。

仿子久，湘碧。鈐"王鑑之印"白。

似學董者。真。

呂紀　桃花雙鵝軸

絹本，設色。

四明呂紀。

明人畫加僞款。

一九八八年十二月十三日
廣西壯族自治區博物館

桂1—114

☆王翬　倣王蒙秋山蕭寺圖軸

紙本，設色。

康熙己丑。

七十八歲。

桂1—115

☆王翬　倣趙榮禄山水軸

絹本，設色。

康熙丙申八十五歲。

暮年，款字已顫。

桂1—116

☆王翬　寫元人陳秋水意山水軸

紙本，水墨。生紙。

"寫元人陳秋水意似六紀同學

兄，王翬。"

真。五十左右。

王翬　倣梅道人山水軸

紙本，水墨。

庚子款。

二十九歲。

書畫全不似，僞。

桂1—113

☆王翬　倣趙榮禄黃大癡山水軸

絹本，設色。

丁卯中秋前二日。

五十六歲。

真。

桂1—128

☆王原祁　溪雲晴嶺圖軸

紙本，水墨、淡設色。

康熙甲申夏日。

六十三歲。

桂1—130

☆王原祁　夏山水閣圖軸

紙本，水墨。

癸巳六月望後寫於萬壽圖館

中，王原祁時年七十有二。

真。

桂1—079

☆王鑑　倣巨然山水軸

紙本，水墨。

"巨然筆，王鑑。"鈐"王鑑之

印"、"玄照父"。

"此幀乃余十二年前爲事老

姑翁所作，今轉贈虞老親翁……

廣西壯族自治區

四十八歲。

工筆樓臺，少見。

粵1—0549

惲壽平　春雲出岫圖軸

　　紙本，設色。

　　"……癸丑暮春之初，在陽羨南嶽山莊觀銅峯雲起得此意。"印款。

　　左側又自題三行，款：南田客惲壽平又識。

粵1—0400

釋弘仁　山水册

　　紙本，水墨。十二開。

　　"壬寅冬月，漸江學人畫於介石書堂。"鈐"弘仁"朱圓、"漸江"白方。

　　五十三歲。

　　用筆繁，筆觸鬆，少見。

粵1—0066

唐寅　清溪松陰圖軸

　　絹本，設色。

　　七絶：長松百尺蔭清溪……唐寅。

　　疑代筆，不然即應酬貨賣之作，不精，有習氣。

粵1—0014

夏㫤　奇石疏篁軸

　　絹本，水墨。

　　"奇石疏篁。仲昭。"

　　真。敝碎。

粵1—0299

陳洪綬　芝草圖軸

　　絹本，設色。

　　辛巳仲春，洪綬寫。

　　四十四歲。

　　真。工緻秀勁。

粵1—0087
陸治　觀泉圖軸
　絹本。
　"隆慶仲夏，包山陸治作於支
硎寒泉石上。"
　真而佳。

粵1—0139
丁雲鵬　坑蒲圖軸
　紙本，設色。
　"玩蒲圖。戊寅清和望後倣王
叔明筆，寫呈漢陽郡侯雪居先生
教正，丁雲鵬。"

粵1—0141
丁雲鵬　秋景山水軸
　絹本，設色。
　"更聞楓葉下，淅瀝度秋聲。甲
寅九月之望寫於虎丘僧寮，雲鵬。"
　下半樹石有雲間風氣，怪。

粵1—0170
董其昌　王維詩意圖軸
　紙本。
　"人家在仙掌，雲氣欲生衣。
王右丞詩意。甲子秋七月爲儕鶴

老先生寫，董玄宰。"
　真。

粵1—0364
王鑑　山水册
　紙本，設色。直幅，十開。
　"己酉九秋畫於半塘精舍，王
鑑。"
　七十二歲。
　細筆。真而精。

粵1—0363
王鑑　北固山圖軸
　紙本，水墨。
　"余自戊寅入都，日爲案牘
所苦……歸舟望見北固山，不勝
沾沾自喜，拈筆寫此，不問工拙
也。己卯六月，王鑑識。"
　四十二歲。
　學梅道人一路。佳。

粵1—0545
吳歷　春山高隱圖軸
　絹本，設色。
　"倣趙文敏春山高隱圖，爲淄
川高老先生。己未年正月，虞山
吳歷。"

廣東省博物館
（補看）

粤1—0016
陳録　春意圖卷
　紙本，水墨。推篷。
　畫梅長卷。

粤1—0018
顏宗　湖山平遠圖卷
　絹本，淡設色。
　"南海顏宗寫湖山平遠圖。"鈐
"顏宗"朱方、"學淵"白方。
　景泰二年陳敬宗跋。
　學李在一派。

鍾學　萱草圖軸
　紙本，水墨。
　印款："雪舫"、"鍾學"均朱方。
　詩塘夏塤、胡榮等題詩。
　明前期。

粤1—0042
吳偉　仿李公麟洗兵圖卷
　紙本，水墨。
　首殘。末題：弘治丙辰秋七
月，湖湘小仙吳偉爲獻蘊真黄公。

三十八歲。爲黄琳美之作。
　畫上有沈周、黄琳、高士奇
諸印。
　有石渠印。
　白描以墨暈襯托，細筆，精。

粤1—0065
唐寅　空山長嘯卷
　紙本，水墨。
　題五絶："清時有隱淪……唐
寅。"
　真。早年。

粤1—0068
唐寅　楸枰一局圖軸
　絹本，設色。
　題七絶："樹□西頭緑蔭圍……
吳郡唐寅。"字殘損。
　真。

粤1—0081
謝時臣　名園雅集圖卷
　絹本，水墨。
　"嘉靖三十六載丁巳年，七
十一翁謝時臣爲懷云寫。"
　真而精。

明佚名　漢中攬勝卷
　絹本，設色。
　無款。
　古地圖，明後期，加僞顧符
積款。

方薰　秋山叠翠卷
　紙本，水墨。
　"秋山叠翠。蘭坻方薰。"
　款後有陶鶴題，亦題爲方蘭
坻作。
　畫是嘉道時風格。佳。

粤2—096
王彬　詔起東山圖卷
　絹本，設色。
　丁卯陽春月倣和之筆意，秣陵
王彬寫。鈐"文閤"。
　畫是明末，細而俗，有近吳
彬處。
　所畫爲謝傅東山故事。

明佚名　四季花卉卷
　紙本，水墨。

是陳栝之流所畫，後人切去原
款，加僞沈貞吉款印。畫頗佳，
可惜。

粤2—504
華子宥　人物卷
　絹本，淡墨、設色。
　"道光三年歲次癸未中和節，
垚民華子宥繪於静娱室。"鈐"垚
民"。
　畫工細淡雅，人物用綫已與任
熊等相近。

粤2—520
戴熙　西湖侍遊圖卷☆
　紙本，水墨。
　"西湖侍遊圖。愷堂兄屬，乙
卯四月，醇士戴熙。"
　湯貽汾引首，又題一段。

王宸　山水卷
　紙本，水墨。
　"辛丑暮春，蓬心王宸。"
　僞。

紙本，設色。殘册二開。

壬辰春杪，廷老上款。

"他日期君何處好，寒流石上一株松。"

徐枋　芝蘭軸

紙本。

戊午。

僞。

粵2—344

陳撰　秋海棠軸

絹本，水墨。殘册之一。

"甲寅早秋，玉几。"

真。

朱之蕃　春竹軸

紙本，水墨。

萬曆戊申孟冬……

生紙，字是裱好後寫上者，竹是未裱時畫。

粵2—355

沈鳳　臨邊定屋舟圖軸☆

紙本，設色。

"雍正乙卯初秋，補蘿外史沈鳳臨於碧梧翠竹山房。"

右側篆書"屋舟圖"，題詩八行，款：會稽……

又徐堯題詩。又"陳留邊定畫並題"，題詩十行。

有本之物，所臨當是真本。

粵2—138

葛徵奇　雙松圖軸☆

綾本，水墨。

崇禎甲戌五月茗翁老先生歸壽翁大老先生。

粵2—316

☆黃鼎　臥雪圖卷

紙本，水墨。

"雍正甲辰春正月寫贈暘谷先生，黃鼎。"

後沈德潛書《袁安傳》。李馥題。

畫右鈐"禪理斯在"白方印，亦黃氏印。

粵2—393

☆康濤　漢馮夫人圖軸

絹本，設色。

乾隆十一年作。

《漢書·西域傳》有馮嫽。

粵2—252

☆王翬　旅館話別圖軸

紙本，設色。小幅。

贈暘谷山水。辛未畫於長安旅舍。

真而劣。

朱睿䇇　山水軸

紙本。

甲申款。

偽本。

鄒之麟　山水軸

綾本，設色。

偽。

粵2—303

☆魯兆龍　邗江夏景軸

綾本，水墨。

"丁亥盛暑……霍丘山人兆龍。"

似有學八大之處。

粵2—369

☆蔡嘉　蒲石瓶梅軸

紙本，水墨。

"癸卯嘉平月寫於柏香樓上，旅亭蔡嘉。"

潘寧題畫上。

真

粵2—325

沈宗敬　山水軸☆

紙本，水墨。

雍正乙巳。

款好，畫與習見者不類，似是真。

粵2—548

☆惲馨生　蜀葵石榴軸

絹本，設色。

南蘭惲馨生賦色。

工筆。真。

粵2—226

☆朱在廷　思翁遺格軸

金箋，水墨、設色。

"己亥人日寫祝惕庵社翁，思皇朱在廷。"鈐"朱在廷印"、"澹然居士"。

學華亭派。

粵2—335

冷枚　唐人詩意圖軸☆

紙本。
題黃山谷詩。
偽。

粵2—118
☆曹振　松谷聽泉圖軸
絹本，設色。
"己卯伏日寫於西湖萬花小
隱，曹振。"
明末。

唐寅　牡丹圖軸
紙本，水墨。
偽本。

粵2—023
☆文徵明　摹黃子久溪閣閒居軸
紙本，水墨。
題陪吳師匏翁遊支硎山，陸子
静出示黃公望溪閣閒居圖，因爲
摹之，並題五律。
舊倣本。字差，字瑣屑細碎，
字是五十以後風格，其時匏庵已
久逝矣。

粵2—281
☆項惇　江渚雲帆軸

絹本，設色。
"丁卯仲春寫。"
粗筆。

戴本孝　十萬圖軸
紙本，水墨。
倣本。

粵2—238
☆朱耷　山水軸
紙本，設色。
"八大山人畫。"
偽本。款僵硬，印不佳，下半
樹亦僵直。

顧昉　摹許道寧山水軸
絹本，設色。
甲辰款。
畫劣甚。

粵2—346
☆惲冰　菊軸
絹本，設色。
"南山秋艷。蘭陵女史惲冰寫。"
真。

同治壬戌元旦俞文治題畫上，其人號麟士。

詩塘及邊跋均麟士上款，有潘仕成、伍崇曜、孔廣陶等人題。

王翬　曉山嵐翠軸
　　紙本，設色。
　　甲午，星軺上款。
　　倣本。

粵2—233
☆羅牧　山水軸
　　絹本，水墨。
　　"甲辰秋七月畫於連州客舍，羅牧。"
　　真。

粵2—385
☆黃慎　篷窗看山圖軸
　　絹本，設色。
　　"洪渺烟波任往還……"印款。
　　真，中年之作。

粵2—131
☆丁承吉　高山流水軸
　　紙本，水墨。
　　贈其婿蘊之者，款：崇禎丙子八月於東村草堂，眉白道人記。
　　鈐"可大之印"白、"丁承吉"朱。
　　畫學梅道人一路。

粵2—412
湯密　竹圖軸
　　絹本，水墨。
　　辛亥冬寫似□老學銘兄先生，入林湯密。
　　雍乾間人之作。

粵2—378
李世倬　雲端積雪圖軸☆
　　絹本，水墨。
　　"積雪浮雲端。取范華原筆意寫應君翁老先生大人，祁北小弟李世倬。"
　　真

粵2—300
邵逢春　葡萄軸
　　絹本，水墨。
　　"癸未仲春書於清暉堂，燕山邵逢春。"
　　畫俗劣之甚。康熙間。

潘恭壽　臨郭忠恕山水軸

"壬辰仲夏畫並題於樂壽堂，袁尚統。"
　真。

明佚名　鵝圖軸
　絹本，設色。
　無款。
　有僞項氏印。
　畫工細而不古。

龔賢　山樓讀書圖軸
　紙本，水墨。
　"登山選勝臨飛瀑……半畝龔賢。"
　僞。

黃慎　柳橋策蹇軸
　紙本，設色。
　僞本。是弟子輩之作，年代够。

李世倬　山水軸
　紙本，水墨。
　僞。

粵2—052
☆劉世儒　落梅圖軸
　絹本，水墨。

蒼虬偃蹇凌霄漢……雪湖。
墨染地子襯出花瓣。真。

粵2—295
☆周璕　神駿圖軸
　絹本，設色。
　"神駿圖。嵩山周璕寫。"
　真。畫松下一馬，墨色較習見者輕，或是稍早。

鄭燮　竹圖軸
　紙本，水墨。
　僞。

粵2—419
☆陸飛　爲憨園作山水軸
　紙本，水墨。
　乾隆壬寅十二月。前書憨園求畫詩，次和詩。
　畫劣，其人畫史有傳，謂甚佳，而此作劣甚，可知書之不可信也。

粵2—529
☆釋玉方　仙城僧話圖軸
　絹本，水墨。
　款：羅浮玉方山人敬繪。

絹本，水墨。

崇禎壬申四月二十二日，秣陵魏之璜。

前題五古一章。

粵2—382

☆黃慎　麻姑圖軸

紙本，設色。

畫俗劣。真。

粵2—415

☆上官惠　山水軸

紙本，水墨。

"辛未秋八月寫，天翁老年兄大人政之，上官惠。"

畫細碎瑣屑，不足重。

粵2—102

☆盛胤昌　溪橋策杖圖軸

絹本，水墨。

"白門盛胤昌。"

粗筆學石田，約萬曆左右。刮上款。

粵2—253

王翬　倣北苑山水軸

絹本，設色。

"丙子中秋摹北苑畫法，耕烟散人王翬。"

同時人倣本，款亦非親筆。

粵2—002

☆黃公望　溪山圖軸

絹本，水墨。

"乙丑春三月之望日，東園生壽平。"

又題：此大癡畫無款，乃得爲其所有云云。恐是其自弄狡獪。

粵2—156

明佚名　十八學士登瀛洲圖軸☆

絹本，設色。

無款。

明末片子，不佳。

粵2—219

☆諸昇　竹圖軸

絹本，水墨。

己未。

真。

粵2—130

☆袁尚統　慈烏圖軸

紙本，水墨。

一九八八年十二月二十日
廣州市美術館

粤2—264

文點　兩岸青林圖軸

　紙本，水墨。

　"粼粼野水風明鏡……雨原年翁，文點。"

　真。構圖劣甚，爲二幅上下接成。

石濤　山水軸

　紙本，水墨。巨軸。

　隸書五律：屋靜圍深竹……蝕菴上款。

　舊倣本，廣東造。

粤2—194

☆釋弘仁　始信峯圖軸

　紙本，淡設色。巨軸。

　"癸卯春，弘仁爲旦先居士作於番陽之旦讀齋。"

　右側王艮小字題，云會壬癸間弘仁至鄱陽，爲主人呂君作此圖。則其人爲呂旦先也。

粤2—221

諸昇　竹圖軸☆

　紙本，水墨。巨軸。

　真。

粤2—187

☆顧見龍　文會圖軸

　絹本，水墨、設色。巨軸。

　"杞巖老人顧雲臣寫。"鈐"顧見龍印"。

　山水學李唐、劉松年，人物俗。

粤2—410

☆釋通明　江山風帆軸

　紙本，水墨。

　乾隆甲子新秋寫於種雲山房之次，梁南通明愚菴氏。鈐"字昱文號愚闇"白方。

粤2—312

☆高其佩　鍾馗圖軸

　紙本，設色。大軸。

　"鐵嶺高其佩指頭生活。"

　真。

粤2—089

魏之璜　鳳凰臺圖軸

金箋，設色。

"丙午春日，丁雲鵬。"

上擦去"萬曆"二字。六十歲。真。

粵2—272
☆惲壽平　當窗竹影圖扇面
　紙本，淡設色。
　"有酒我不飲，好花時當
窗……偶見心兒，口吟得句，戲
爲圖似之。壽平。"
　三十至四十間之作。佳。

粵2—012
☆沈周　百合花扇面
　金箋，水墨。
　題五絕："百合初開日……沈
周。"
　真，字佳。

粵2—141
☆文俶　花卉扇面
　冷金箋，設色。
　鈐"趙氏文俶"。
　真。

粵2—081
☆董其昌　崇崗曲澗扇面
　金箋，水墨、設色。
　"玄宰筆。"
　真而佳。

粵2—184
☆賴鏡　雲山歸舟扇面
　金箋，水墨。
　"乙巳上春寫，白水鏡。"

粵2—352
華嵒　竹樹集禽扇面
　紙本，設色。
　"新羅山人寫於小園，時年
七十有四。"
　手戰筆枯，是暮年筆。

粵2—070
☆陳遵　竹雀扇面
　金箋，設色。
　"吳郡陳遵。"
　真。

粵2—043
☆王穀祥　梅花水仙扇面
　金箋，水墨。
　款：穀祥。
　梅及水仙花用倒暈。

粵2—064
☆丁雲鵬　柳岸放舟扇面

辛丑之歲春多霪雨……得石田
先生所作花卷，自春徂冬種種不
遺。余亦高興勉寫一過，恐聰明
未始能及，見者必笑走也。西室
王穀祥。"

四十一歲。

萬曆四印鈐於王跋後，迎首亦
有三印。

真而佳。

粵2—167

☆釋普荷　前赤壁圖卷

絹本，設色。

引首"前赤壁"三大字。鈐
"唐泰"、"大來氏"二印。

"崇禎戊辰秋七月爲振侯盟
兄，唐泰。"鈐"遲道人"、"唐
泰"二小印。

後書《前赤壁賦》，末款題：
"余往在眉公山中見文太史畫
《前赤壁》，筆意生動，宛有鬱
蒼之致，而書法更遒勁可愛。適
客菱水，坐雨窗茶甘香净，拈似
振侯盟兄，時一展之，當自有清
風徐來也。唐泰。"鈐"遲道人"
白、"唐泰之印"白小方。

後紀昀七十八歲跋。

畫學松江。真。

粵2—109

☆李流芳　做荆關山水卷

絹本，水墨。

"己未秋日，李流芳。"題五
行，爲大行殷兄作。自題做荆關。

四十五歲。

真而佳，較工細。

粵2—068

☆顧正誼　玉池石壁圖卷

紙本，設色。

"顧正誼寫於寶雲居，丙申冬
日。"

有寶笈重編印、乾、嘉、
宣印。

《佚目》物。

學大癡。真而佳。

粵2—031

☆陳淳　清江帆影扇面

金箋，設色。

學米，款：道復。

真。

六十四歲。
真而佳。

粵2—188
☆張穆　春柳雙駒軸
紙本，水墨。
"庚子初冬寫爲逸人詞兄，張穆。"
五十四歲。

粵2—079
☆董其昌　草堂雲堆圖軸
紙本，水墨。
題七絕："雪浪雲堆勢可呼……玄宰。"
吳湖帆邊跋。
真而佳。約六十左右。

粵2—260
☆王翬　兩岸青山軸
紙本，設色。
"康熙乙未端陽日，海虞同學老友王翬。"景松道兄上款。鈐有八十四歲印。
真。

粵2—162
☆王時敏　倣倪山水軸
紙本，水墨。
"烟客時年八十有三。"
款真，畫是代筆。

粵2—191
☆張穆　龍媒圖卷
紙本，水墨。
"辛酉臘月爲公叔世兄作龍媒卷，得七十體，似□□□，張穆。"
七十五歲。
殘損上款。真而精。

粵2—009
☆沈周　湖山佳勝卷
紙本，設色。長卷。
無款印。後自題老年好畫云云。是真。
畫亦老年風貌。是真。

粵2—042
☆王穀祥　四季花卉卷
紙本，設色。
前引首"效顰前列"四大字，款：吏部郎王穀祥。

粵2—239

☆朱耷　荷花軸

紙本，水墨。

"八大山八寫。"鈐"八大山人"白方。

鈐有"高邕邕之"白方。

畫薄，字亦不佳。疑。

粵2—177

☆王鑑　倣高房山山水軸

紙本，設色。

嘿庵道兄上款，"時癸丑嘉平，王鑑"。

七十六歲。

迎首鈐"來雲館"朱長。

康熙甲寅方咸亨題畫上。

真而佳。

粵2—161

王時敏　雲壑鳴泉軸

紙本，水墨。

"西廬老人，時年八十有三。"

款真，畫似麓臺早年。

粵2—090

☆魏之璜、魏之克、汪建、劉邁、殳君素等　端午花卉軸

紙本，設色。

"天啓元年五月，魏之璜寫。"

真。

粵2—533

☆趙之謙　花卉屏

灑金箋。四條。

"紆金姹紫"等，二條有篆書題"倣元人臨宋院本。"

"捷峯大人鈞鑒。趙之謙。"

真而精。

粵2—257

☆王翬　連山積雪圖軸

紙本，淡設色。

乙酉夏五。

自二題。

真。

粵2—285

☆王原祁　勝弈圖軸

紙本，水墨。

康熙甲申孟春之杪，公餘寫梅道人法，適姚文侯、婁子恒等來寓對弈，以此圖寓旌勝之意，奉贈姚文侯……

紙本，水墨。

一層墨暈一層臺……乾隆十年春，李鱓寫。

真。

粵2—107

☆歸昌世　風竹軸

紙本，水墨。

辛巳長至日，爲敏嘉……

六十八歲。

真。

粵2—029

☆陳淳　折枝牡丹繡球軸

紙本，水墨。

上有長題，以石田寫意自解，款：癸卯春二月既望作於山中。道復識。

六十一歲。

是摹本，字間雜似而筆力弱，且有錯字，畫亦板。

粵2—153

杜菫　林堂秋色圖軸

紙本，設色。

左下阮元藏印。

是明人，石田後學。

上有七絕，款“菫爲用光兄題”。遂强指爲杜菫畫。其書實非菫也。

粵2—040

☆文嘉　林泉高逸圖軸

紙本，水墨。

“癸亥四月晦日與和仲同坐停雲館中，漫寫林泉高逸圖並賦小詩爲贈，茂苑文嘉。”

真。

粵2—180

☆張風　和清微吟圖軸

紙本，水墨。

“己亥三月風道人記。”熙瑞先生上款。

葉志詵、汪士慎藏印。

畫下部樹石似大千。可疑。

粵2—235

☆朱耷　湖石翠鳥軸

紙本，水墨。

“壬申之二月涉事，〉〈大山人。”

真。

粵2—024

☆文徵明　畫扇册

金箋，設色、水墨。十二開。

竹石古松。"徵明。"

赤壁。設色。款：徵明。是後學。

柏石流泉。水墨。"徵明"款稍好。

枯木竹石。水墨。真而精。

"玉質亭亭古使君，此行真足慰甌民。定將甘雨甦沉困，先有清風滌世塵。徵明奉贈東皋先生。"

山水。設色。禿筆。是真。

"密樹春含雨，重山晚帶烟。幽人有佳句，都在倚欄邊。徵明。"鈐"文仲子"、"文徵明印"。

小青綠山水。款：徵明。細筆，似文嘉。

山水。倣。

五絶：落日浮圖昏……"徵明。"

倣梅道人山水。"徵明"。倣。

粗筆青綠山水。款"徵明"不似，畫劣。

徵明爲巽亭寫山水。小青綠。

倣本。

山水人物。僞。

"嘉靖辛卯秋日過孔周書齋，聊作扇景贈之，徵明。"僞。

棘竹雙禽。真。竹是本色。

"落木蕭蕭苦竹深，茆簷日煖焕雙禽。棘枝豈是栖遲地，三月春風滿上林。徵明。"鈐"徵""明"。

粵2—186

☆程正揆　贈孫韞生山水册

紙本，設色。十二開，對開改橫册。

"戊申十二月記，青溪冰雪翁。"

"庚戌春二月石溪題。"

己酉十二月張恂題。

粵2—015

☆李孔修　賈島騎驢圖軸

紙本，水墨。

款：子長。

陳獻章題畫上。

僞。

粵2—360

☆李鱓　牡丹軸

粤2—223

☆吳宏等　金陵八家畫册

紙本，水墨、設色。八開，加一題。

吳宏。鈐小印，連珠朱文。

顧文淵。鈐"文""淵"二印。似樊圻。佳。

高遇。鍾山高遇。

王槩。

高岑。印款"高二"、"岑"，均白文。

樊圻。印款"樊圻之印"朱、"字曰會公"白。

無款印一幅。鄒喆。

龔賢。又龔氏對題，稱"壬子春早起摹僧巨然畫，因憶夜來所得五言近體一首，并書於此"。

未周亮工跋，謂王鐸賞之，但誤書其字曰洽公，圻因以爲號。

粤2—445

☆羅聘、富春山　蘭竹册

紙本，水墨。對開改橫册，十二開。

蘭花。非羅。即富春山之作。

新篁。款：兩峯。

二枝竹。款：兩峯。

盆蘭。

竹。"兩峯羅聘並題記。"

盆蘭。

二竹。"兩峯道人。"

蘭花。

叢竹。"兩峯道人并記。"

"龍孫圖。花之道者。"

末題："此素册裝璜家不得法，故畫皆心手相戾。内竹六幀蘭一幀爲予所作，餘蘭五幀，命富生春山補之。聘記。"

右下角鈐"和葱和蒜"白方。蓋倒，下書"倒用"二字。

内蘭五開無款，是富春山作。

粤2—524

☆居巢　花鳥人物扇集册

紙本，設色。十五開。

"賞雨茆屋。"紙本，設色。汝南上款。

雙鷺。鼎銘仁弟上款。

夜合花。"咸豐重九後五日爲鼎銘三兄大人教正。"

牡丹。戊申九月法南田用筆。

鳥。款：巢。

梅花。己未仲春，"番禺布衣居巢並識"。

一九八八年十二月十九日
廣州市美術館

粵2—374
☆李世倬　山水册
　紙本，淡設色。對開改橫册，十二開。
　末開雪景，題：李世倬敬寫。
　真而佳。

粵2—237
☆朱耷　花鳥册
　紙本，水墨。直幅，十二開。
　款"八大山人寫"、"涉事"二種。
　似七十出頭之作，非最老年，佳。

粵2—353
☆華嵒　雜畫册
　絹本，設色、水墨。直幅，十二開。
　"新羅山人寫研幽書舍。"無紀年。
　花鳥、山水。
　真。内花鳥四開絕精。

粵2—539
☆任頤　寒竹聚禽扇面

　冷金箋。
　真。

粵2—003
☆元佚名　四烈婦圖册
　絹本，水墨、淡設色。
　"四烈婦圖"隸書大字，"永嘉姜立綱題。"
　成化丁酉三月辛未，賜進士出身奉訓大夫兵部員外郎華亭張弼書。
　李氏斷臂。對題。
　漸臺避水。對題六行。
　刺虎救夫。對題十一行。
　對題均姜立綱小楷。
　吳寬跋，稱其四圖爲沉水、斷臂、當熊、殺虎，則所缺者爲班姬當熊也。言爲尚寶沈君藏之，乞其題之云云。
　畫是元末、明初之作。

粵2—293
☆姚宋　山水人物册
　紙本，水墨、設色。
　無紀年。款：姚宋；宋；羽京；野某宋。
　真。

丁亥仲夏。
乾隆三十二年。
似故宮《漢宮秋月》。佳。

粤4—8
☆李鱓　松禽圖軸
　紙本，設色。
　雍正九年春。
　四十六歲。

一九八八年十二月十七日
廣州市文物商店

粵4—5

☆王鑑　倣古山水册

　紙本，水墨、設色。畫八開，自題一開，橫幅，大册。

　辛丑嘉平月。

　六十四歲。

　內倣王叔明一開極似故宮藏《夢境圖》，倣梅道人一開亦佳。巨册精品，自題亦甚得意。

粵4—6

☆牛石慧　行書滕王閣序册

　紙本。十一開，對開，直幅。

　款：牛石慧。

　甲申之春。

　康熙四十三年。

粵4—2

☆倪元璐　行書七絕軸

　紙本。

　無紀年。

　真。

粵4—4

王鐸　行草詩軸☆

　紙本。

　中區大詩家上款。

粵4—1

☆姚綬　竹圖軸

　紙本，水墨。

　題詩，無紀年。

　竹用筆枯而款字題詩佳。應屬真蹟。

粵4—7

☆沈宗敬　松柏同春軸

　絹本，設色。

　康熙戊戌九秋，穉翁上款。

　真。

粵4—3

☆王鐸　行書五律詩軸

　綾本。

　無紀年。

　真。

粵4—9

☆袁耀　長生殿圖軸

　絹本，設色。

畫是工筆。著色有濃淡。真。

粤2—277

☆石濤　山水册

紙本，設色。畫八開、字六開。

"諸方乞食苦瓜僧，戒行全無趨小乘。五十孤行成獨往，一身禪病冷如冰。庚午長安寫此。"內一開題此，據此推之，則應生於辛巳。

"五月六月六十日⋯⋯（七言）時癸酉夏日客吳山亭喜雨，戲作此紙，湘源老人苦瓜濟。"

內一款"湘源老人"。

畫八開大小一律，紙亦同，唯一書庚午、一書癸酉。字六開，小於畫，紙亦不同，是配入者。

六十七歲。
真而筆碎，不精。

粵2—391
☆袁耀　阿房宮圖軸
　絹本，設色。巨軸。
　"擬阿房宮意，時庚午春月，邗上袁耀。"
　乾隆十五年。
　右下鈐"自樂"白長。
　絹微黃而色如新。精品。

粵2—033
☆謝時臣　匡廬瀑布圖軸
　紙本，設色。巨軸。
　"匡廬瀑布。謝時臣筆。"
　右側拼一條，原拼。
　真而精，用筆蒼勁。

任頤　人物軸
　紙本，設色。
　無紀年，"伯年寫於春申浦上"。
　偽。

粵2—381
☆黃慎　鍾馗圖軸
　紙本，設色。

"雍正九年端午日，閩中黃慎。"
四十五歲。
真，稍文氣。

粵2—122
☆梁元柱　風竹圖軸
　灑金箋，水墨。
　"天啓甲子初秋，爲敦吾世丈寫於邸中，梁元柱。"
　四十四歲。
　真。

粵2—506
招子庸　竹圖屏☆
　紙本，水墨。十二條。
　"道光辛卯三月畫於西爽齋，招子庸。"
　平庸。

粵2—545
☆黃士陵　嶺南花譜册
　紙本，設色。十二開。
　前有題，謂吳大澂撫粵，得花千種，黃穆甫爲圖之云云。
　"癸卯孟冬月畫奉匄澂先生，爲册十二，爲草木花葉種類十八……黟黃士陵，時同客鄂州。"

粵2—351

華嵒　芝蘭松鶴軸

紙本，設色。丈二匹巨軸。

五絕：層壁聳奇詭……"甲戌冬十月，新羅山人寫。"

七十三歲。

如新。

粵2—143

☆項聖謨　松岡觀泉圖軸

紙本，水墨。丈二匹巨軸。

"丁酉展重陽日，古胥山樵項聖謨寫於角里之見古堂。"

六十一歲。

如新。真。優於上幅。

粵2—048

☆錢穀　柳閣賞荷圖軸

紙本，設色。丈二匹巨軸。

"萬曆丙子秋七月寫於金陵王氏之振藻堂，長洲錢穀。"

六十九歲。

"湖聲蓮葉雨，野色稻花風"篆書二句，在款之前。

真。款字已泐，有描補，然是真。

粵2—010

沈周　雲山圖軸

紙本，設色。巨軸。

"獨坐獨吟誰得知，綠陰如幄晝遲遲。道人兀在碧溪石，心自閑隨造物嬉。沈周。"

朱光捐贈。

筆細碎，字不挺，是同時或稍後人倣本。

粵2—038

☆鄭文林　群仙圖軸

絹本，水墨、淡設色。巨軸。

款：滇仙。鈐"鄭文林印"白方。

真而佳。

粵2—383

☆黃慎　尋梅圖軸

紙本，設色。巨軸。

真。

粵2—125

☆藍瑛　秋山圖軸

紙本，設色。

士任老社長正之。甲申冬仲，蜨叟藍瑛。

粵2—268

☆惲壽平　蟠桃圖軸

　紙本，設色。

　"蟠桃一熟九千年……臨唐解元《蟠桃圖》爲虞翁先生華壽。辛酉四月，南田惲壽平。"

　舊摹本。

　《吳越所見書畫録》著録。

粵2—380

☆黃慎　愛梅圖軸

　紙本，設色。

　"甲辰夏畫，並書咏雙江郡齋八月梅花，寧化黃慎。"

　三十八歲。畫一老人賞童子手中瓶梅。

　真。

粵2—348

☆華嵒　桐陰問道軸

　絹本，設色。

　"雍正五年長夏日，新羅山人華嵒寫爲國符先生清鑒。"

　四十六歲。

　真，如新。

粵2—007

☆沈周　松坡平遠圖軸

　絹本，設色。巨軸。

　"吳那王君思善爲樂善翁之主器……今兹甫登五十，其配龐孺人生後一年……偕老之境將屬望矣。其子恩求圖與詩以作壽尊之樂，詩曰：……弘治十五年十月二十四日，長洲沈周。"

　七十六歲。

　粗筆巨軸，而工雅無霸氣。下部大石有近李唐皴法，松亦勁爽。真而佳。

粵2—142

☆項聖謨　澗路松風軸

　紙本，水墨。巨軸。

　"丙申嘉平寫，古胥山樵項聖謨。"

　六十歲。

　真。

粵2—443

☆羅聘　竹石軸

　紙本，水墨。

　癸卯八月，兩峰道人筆。

　五十一歲。

德昭詞丈。

粵2—032
☆陳淳　行書杜詩扇
　冷金箋。
　舍南舍北皆春水……陳淳。
　真。

粵2—232
☆鄭簠　隸書五言聯
　紙本。
　"渴虎獰龍氣，寶刀神駿鳴。"
　真。

粵2—174
☆王鑑　做北苑山水軸
　紙本，水墨、淡設色。巨軸。
　"戊申秋七月做北苑筆，王鑑。"
　七十一歲。
　真而精。

粵2—525
☆蘇仁山　八仙圖軸
　紙本，水墨。
　上自題大字七絕。真。
　畫似漫畫而較前日見二件有
味。是真。

粵2—400
☆鄭燮　竹石軸
　紙本，水墨。簾紋紙。
　"秋風昨夜窗前到……乾隆庚
辰秋杪，板橋鄭燮。"

粵2—154
明佚名　雪柳寒禽軸
　絹本，設色。
　雪景。無款。
　香港人捐贈。
　呂紀後學。

粵2—541
☆吳昌碩　鐵網珊瑚圖軸
　紙本，設色。
　己未秋孟，吳昌碩年七十六。
畫天竺木石。

粵2—511
☆蘇六朋　東山報捷圖軸
　紙本，設色。巨軸。
　山水人物。
　東山報捷圖。"丁酉重九畫於柳
塘吟館，枕琴蘇六朋。"
　道光十七年。

顧卝。"古杭顧卝。"

李雲龍。

潘祖輝。

以上詩。

後黎遂球尺牘三通。

後葉恭綽、黃節等跋。

粵2—017

☆祝允明　行書懷知詩卷

紙本。

嘉靖改元春三月望後書於從一堂，枝山居士允明。

六十三歲。

真。

粵2—163

☆王鐸　行草書杜甫秋興八首卷

紙本。

"丙戌三月夜，孟津王鐸。"

五十五歲。

巖犖先生偶得此，不嫌其拙，同孝升書字，時至五月十三日夜。

巖犖爲戴明說，孝升則龔鼎孳也。

真而佳。

寫經卷

三卷。

內一卷首北魏，次宋人，次晚唐，爲傳世之物。有道光人跋。鈐"江建霞所得唐經四十七種之一"木記。

粵2—027

☆唐寅　行書五言詩扇面

金箋。

"吳門唐寅爲欽甫沈君解元作。"

真而佳。

粵2—018

☆祝允明　行書七律詩扇面

片金箋。

暗門終日臥青霞……允明。

真而佳。

粵2—114

☆宋珏　行書五律詩扇面

冷金箋。

"立夏日長明寺試茶作呈仲遲社兄政之，宋珏。"

粵2—113

☆王思任　行書五律詩扇面

冷金箋。

傳"長朱，均在右上方。

林作"**林**"，左短右長。

淡色處用綠，大苔點上加石綠點。

用筆豪縱，絹素微黄如新，見存林良軸中第一品。

粤2—458

☆錢坫　篆書五言聯

紙本。

不見三十載，相逢意氣真。

少白上款。嘉慶丙寅五月相逅於揚州郡齋。

粤2—147

彭睿墥　行書菜根譚軸

紙本。

"右菜根譚一則，興至書之，江邨餘子彭睿墥。"

粤2—534

☆趙之謙　隸書八言聯

描金花紅箋。

"笙巢都轉大人正書。趙之謙。"

真精新。

粤2—475

☆伊秉綬　隸書八言聯

灑金紅蠟箋。

辛未十月十三日。

粤2—240

☆朱耷　五言聯

紙本。

"采藥逢三島，尋真遇九仙。"

ㄚㄈ大山人。

"逢"誤"逄"。

ㄚㄈ，是六十左右之作。

真。

粤2—136

☆陳子壯等　南園諸子送黎遂球公車北上詩卷

紙本。

"祝轅拂席"，崇禎癸酉，社弟曾□復。

陳子壯。"探花學士。"

陳子升。

張喬。

歐嘉可。

黄聖年。

徐棻。

謝長文。

一九八八年十二月十七日
廣州市美術館

文同　竹圖軸

絹本，水墨。雙拼、雙絲絹。

款在左中：與可戲墨。殘損。

下方翁方綱跋（爲吳榮光題），又吳榮光二題。

詩塘翁方綱題詩。

深淺墨畫竹葉，淡葉間有兩側邊緣深似曾鈎填者，濃墨葉尖梢破處用小筆接出數筆。

中右上方有二淡紅印：上印存下半，不辨；下印作"文同與可"朱方。

小竹枝是畫而非鈎填。

是宋人摹本。

粵2—001

☆李衎　紆竹圖軸

粗絹本，雙鈎填色。

"紆竹圖第一"在右上角。破損。

"大德乙巳爲廉大卿作此一圖，次爲盧疎齋作第二圖，似未愜其意。今元帥（或是伸）走書以徵拙筆，故併作四圖以答拳

拳好竹之意云。延祐戊午秋八月晦，息齋道人記。"無印記。

七十四歲。

雙鈎竹葉，以墨和綠染出中間竹脈。

背後染石綠托出。

字間架對而筆力差，用筆滯，似是摹本。畫用筆亦緊，無他雙鈎竹之飄逸氣。

粵2—045

☆仇英　停琴聽阮圖軸

紙本，設色。

"仇英實父"，在左下，"實"字出頭。

畫是摹本。構景及樹石畫法均是十洲特點，而筆力全無，皴筆無其滋潤血脈氣。

樹形枝幹是其面貌，而筆力僵拙滯弱，定是摹本無疑。

粵2—006

☆林良　秋林聚禽圖軸

絹本，水墨、設色。

鈐"剡溪世家"白方、"戴氏家藏子孫永保之"白方、"司禮太監"朱方、"太監王詵置收書畫流

粵5—10
張瑞圖　行草書王維詩卷☆
　紙本。
　"天啓甲子重九書於清真堂
中，瑞圖。"

粵5—16
查士標　七絕詩軸☆
　紙本。

王令　行書採石泊舟詩軸
　紙本。

粵5—06
王穉登　行書人日讌客七絕詩
軸☆
　絹本。
　真。

粵5—17
☆高儼　行草詠蟬詩軸
　紙本。
　真。

粵5—05
黃姬水　自書詩卷☆
　紙本。
　庚午二月，峨石上款。
　六十二歲。

粵5—02
張弼　草書周必大詩軸
　紙本。
　單款。
　殘蝕甚。

粵5—18
☆鄭簠　隸書臨史晨碑軸
　紙本。
　乙丑。
　六十四歲。
　真。

粵5—15
☆彭睿壎　書宿陳處士書齋詩軸
　絹本。

紙本，水墨。

己亥秋爲香泉六世姪法鑑，七十二叟居廉。

晚年粗筆寫意，橫出一根極劣。疑。

粵5—30
☆居廉　花石群蜂扇面
紙本，設色。

光緒丙子春，爲植三八兄大人鑑正，居廉。

四十九歲。

真。

粵5—13
☆劉克平　枇杷扇面
灑金箋，水墨。

單款。

約明嘉隆間人筆。

粵5—08
徐弘澤　山水扇面
金箋，水墨。

明末人。

粵5—01
☆馬麟　松林亭子方幅

絹本，水墨、淡設色。彩。

臣馬麟。

有"張篤行印"白方、"孔氏鑑定"、"伍氏儷荃平生真賞"、"季彤審定"印。

《嶽雪樓書畫録》著録。

真而精。

粵5—03
☆陳淳　山水册
絹本，設色。殘存四開，小册。

印款。

"道復"朱長，只一幅有。

又一幅鈐"道復"白、"陳生印"白。

真。

粵5—09
☆董其昌　行書七絶詩軸
綾本。

洪亮吉　宦游食單卷
紙本。

是別一人抄，末題洪亮吉宦游食單，後人遂鈐二僞印，以實爲真跡。

李流芳　山水軸
　綾本，水墨。
　壬申款。
　舊僞。

粤5—24
黎簡　秋亭喬木軸
　紙本，淡設色。
　甲寅。
　畫拘謹，字弱，僞本。

粤5—33
程士槷　仿雲林山水軸☆
　絹本，水墨。
　文石程士槷。
　庸劣手。

粤5—32
吳石僊　山水屏☆
　紙本，水墨、設色。
　光緒甲辰冬日。
　真。

粤5—27
☆蘇六朋　含飴弄孫圖軸
　紙本，設色。
　梓山三兄上款。

較工，畫風卑下，介於黃慎及
三任之間。

粤5—12
☆孔尚經　明月清泉扇面
　金箋，設色。
　清初庸手之作。

粤5—11
☆張宏　三兔圖扇面
　金箋，水墨。
　"戊寅六月爲君化詞兄寫於朱
氏木石居，張宏。"
　六十二歲。
　文枬、沈顥、周蕃題畫上。
　真。

粤5—04
☆文伯仁　山水扇面
　金箋，設色。
　"嘉靖庚申夏日，五峰文伯
仁。"
　五十九歲。
　細筆。

粤5—31
居廉　桃花扇面

絹本，設色。

青厓程全寫。

明弘正間浙派後學之作。佳。

粵5—22

黎簡　錦樹秋色軸☆

絹本，設色、青綠鈎金山水。

癸丑九月。

四十七歲。

破損過甚，筆弱色滯，真而不佳。

張穆　雙鹿圖軸

絹本。

乙酉，"羅浮道人張穆"。

尖筆，與習見之禿筆不類。

敝甚。

粵5—19

☆朱耷　柳禽圖軸

紙本，水墨。

右下角鈐"八大山人"白文。

畫二八哥，圓眼，約六十至七十之間。真。

粵5—21

☆黎簡　山水軸

紙本，水墨。

戊戌三月十四日，樂郊上款。

三十二歲。

真。

粵5—35

清佚名　畫阮元吳榮光授經圖卷☆

紙本，設色。

無款。

吳榮光題畫上，即其倩人所畫也。

畫庸劣。

葉衍蘭　摹李香君小像卷

絹本，設色。

後書小傳。

樊增祥、易順鼎等題。

葉玉虎之祖父。

粵5—29

☆蘇仁山　山水軸

紙本，設色。

畫上自題：孟軻遊學，從車數十乘云云……

真。畫工細，小人物甚多，大山水，細人物，很不協調。

一九八八年十二月十三日
佛山市博物館

粤5—26
☆蘇六朋等　合作李白詩意圖軸
紙本，設色。
"山從人面起，雲傍馬頭生。"
呂小隱畫山水，蘇六朋畫人物，梁秀石花鳥，余秋帆花鳥，咸豐二年盧嘉蘭題於畫上。
大山水、小人物。畫劣。

粤5—23
☆黎簡　爲致中和尚畫山水軸
紙本，設色。
癸丑二月十八日，致中和尚上款。
四十七歲。
畫學石濤。佳。

粤5—28
☆陳堦平　萬頃松濤橫幅
絹本，設色。
道光乙巳，"梅田陳堦平"，"畫於半邊葫蘆之草舍"。

戴進　山水軸
絹本。
僞本。

粤5—20
☆高簡　山谷清幽軸
絹本，設色。
"辛亥冬日畫祝文老道長兄五十初度並正，高簡。"改上款。
三十八歲。
真。

粤5—14
☆伍瑞隆、楊昌文　合作蕙石牡丹軸
紙本，水墨。
楊款丁酉，畫蕙石，蘭翁上款。
伍款己亥夏，畫牡丹，"七十五老農伍瑞隆"。

蘇仁山　人物軸
紙本，水墨。
元芚具。
畫筆粗俗怪劣，如漫畫，劣品惡札。

粤5—07
☆程全　騎驢踏雪圖軸

粵1—0827

沈銓　名勝紀遊山水册

　紙本，設色。十六開。

　乾隆庚午左右作。

　鈐"青來"。

　天津人，非南蘋。

　紀遊之作，畫與構景均平平。

真。

粵1—0011

邊文進　雪梅雙鶴軸

絹本，設色。

"待詔邊文進寫雪梅雙鶴。"

以上廣東省博物館藏品，全部閱畢。

內十一月二十五日至十二月三日因去深圳未看。

臣字款。
真。

趙之琛　丹霞仙夢圖册
紙本，設色。
只一圖，餘題。
真。

丁有煜　花卉册
紙本，水墨。
辛酉春正月。
學李鱓一類。

粵1—0878
奚岡　山水册☆
絹本。橫幅，八開。
真而佳。

☆吳寬　行書扇面
金箋。
"正月十六日夜招仲山、濟
之、禹疇過飲，漫賦小詩以紀興
云。吳寬。"
真。

高陽　山水扇面☆
金箋，設色。

"乙丑夏寫似朗陵詞丈，高陽。"
學大癡。明末清初。

粵1—0208
☆程嘉燧　赤壁圖扇面
金箋，水墨。
"丁丑九月，孟陽爲叔明兄作。"
真。

粵1—0557
☆惲壽平　菊花扇面
紙本，水墨。
晏老表姪。
真。然精力已衰，非精品也。

粵1—0238
☆李流芳　山水册
紙本，設色。直幅，十開。
"丙寅冬日寫於檀園之吹閣，
李流芳。"
五十二歲。
稍細筆。真而精。

弘曆　書册
畫梅花白蠟箋。
真。

紙本。

"家在雙峯蘭若邊……崑山歸莊。"

真。

粵1—0023

☆鍾學　壽萱圖軸

紙本，水墨。彩。

印款"雪舫"、"鍾學"。

詩塘上胡榮、夏墳、張垣題，胡題云：王宗吉母周安人以成化庚寅九月廿五日年濟七十，廣人鍾學寫壽萱圖爲慶……鈐"胡氏希仁"朱、"東洲書屋"白二方印。

畫佳。

粵1—0086

王寵　小行草書黃庭内景玉經卷

紙本，烏絲欄。

"嘉靖丁亥七月望前一日，雅宜山人王寵並識於石湖草堂之精舍。"

僞。

粵1—0044

☆祝允明　書詩卷

紙本。

首陳道復"枝山草聖"四大字。

正德元年書詩。

四十七歲。

後丁丑十二月閏跋，灑金箋，鈐"東楚逸士"朱、"枝指道人"白二方印。

五十八歲。

康熙癸巳何焯跋。

真而佳。

粵1—0071

☆王守仁　驄馬歸朝詩叙卷

紙本。

正德戊辰正月，古潤王公汝楫以監察御史奉命來按貴陽。明年五月及代，當歸朝於京師，在部之民……正德己巳五月既望，陽明居士王守仁書。鈐"伯安"朱方。

三十八歲書。

行楷書，字瘦長。真而精。

粵1—0713

☆李世倬　山水册

絹本，水墨、淡設色。橫幅，十開。

黄易　七言聯
嘉慶三年。

粤1—0853
☆鄧琰　隸書軸
紙本。
初改石如時書。真。

粤1—0893
☆永瑆　篆書七律詩二首軸
紙本。
款：皇十一子。
是早年，尚無中年本色。

粤1—0720
☆金農　書古謠軸
紙本。小軸。
"青松枝，物外姿，好配寒齋
房芝。"乾隆丁丑。
七十一歲。

粤1—0915
☆張問陶　自書過永定門外東高
村忠祐禪林詩軸
描花蠟箋。
辛酉。

三十八歲。
真而精。

粤1—0887
☆王馥　仿山樵山水軸
絹本，水墨。
癸酉季夏上浣……於吳門之即山
精舍，爲右泉二兄先生雅鑑，學癡
王馥。鈐"王馥之印"、"香祖"。
鈐"西廬後人"印。
是嘉慶十八年作，畫近王昱等。
王原祁曾孫。

粤1—0823
☆閔貞　人物軸
紙本，水墨。
粗筆人物，是其本色，而款與
習見不類，又非添款，印亦佳，
或是早年歟。

粤1—0972
☆陳澧　行書臨米帖
灑金蠟箋。
真。

粤1—0431
☆歸莊　行書七絕詩軸

紙本。

"亂髮團成字，深山鑿出詩。不須論骨髓，誰得學其皮……"

真而佳。

粵1—0455

魏裔介　行書詩軸☆

綾本。

單款。

粵1—0726

☆金農　隸書五言聯

紙本。

"清機發妙理，令德唱高言。書奉泗源學長兄，之江同學弟金農。"鈐"金農印信"、"壽門"。

字學蘇，是中年書，隸書尚無晚年之態。

陳鴻壽　隸書聯☆

紙本。

汲古得修綆，盪胸生層雲。

真。

粵1—0988

☆趙之謙　行書茶經補注屏

紙本。六條。

冷君趙之謙，癸丑四月。鈐"會稽趙之謙鐵三印信"朱方。

真。

粵1—0921

☆張廷濟　五言聯

紙本。

嘉慶戊寅。

五十一歲。

真而佳。

宋湘　聯

紙本。

蘭墅上款。

錢灃　七言聯

紙本。

真。

粵1—0948

林則徐　七言聯☆

紙本。

松巖上款。

林則徐　八言聯

紙本。

真。

粵1—0345

☆王時敏　隸書五律詩軸

紙本。

古柏層霄上……單款：王時敏。

真。

粵1—0870

巴慰祖　隸書軸☆

灑金箋。

真。字有笨拙，方筆。

粵1—0281

王猷　行楷書詩軸☆

紙本。

萬曆進士。

真。

粵1—0478

☆王弘撰　草書軸

綾本。

真。

粵1—0485

毛奇齡　行書詩軸

絹本。

清曉朝回紫氣重……雲生年翁

上款。

賀人初度。

真。

粵1—0481

☆鄭簠　隸書七律詩軸

紙本。

處世真無第一籌……款：谷口

鄭簠。

真。

粵1—0689

☆高鳳翰　隸書詩軸

大老世兄上款。

真而劣。

粵1—0725

☆金農　漆書白居易九老會記軸

絹本，烏絲欄。

真。

粵1—0810

☆劉墉　行書韻文軸

紙本。

真。

粵1—0773

☆鄭燮　行書贈金農詩軸

乾隆二月二十三日。

☆趙之謙　書鏐皮仙館橫披
紙本。
同治乙丑。
真而佳。

粵1—0894
☆永珹　楷書漁洋詩話軸
描花白蠟箋。
紙佳。真而佳。

粵1—0898
伊秉綬　自書詩軸☆
金箋。
癸亥九月十六日將歸汀州……
真。

粵1—0425
☆杜立德　行書詩軸
綾本。
真。

陳邦彥　行書詩軸
紙本。
溪山人家多種竹……
真。

陳鴻壽　臨武梁祠石刻軸
紙本。
真。

唐英　行書集唐句軸
款：瀋陽蝸寄唐英。

粵1—0822
☆梁同書　書四言詩軸
紙本，畫邊流雲五蝠。大幅。
九十歲書。

粵1—1010
☆陳鑛　行書詩軸
絹本。
乙未夏四月。
學王鐸，清初。

☆張問陶　自書夏日枕上詩軸
紙本。
真。

粵1—0901
☆伊秉綬　行書山谷句軸
紙本。
桃李春風一盃酒……
葯亭上款。

紙本。
真。

粵1—0884
☆黎簡　行書五絕詩軸
紙本。
星翁上款。自題拈退筆書。

粵1—0443
查士標　行書七絕詩軸☆
綾本。

粵1—0444
查士標　臨米甘露帖☆
綾本。
真。

粵1—0854
錢灃　行書軸☆
紙本。
敬亭老弟上款。

玄燁　行書五言詩二句軸☆
灑金箋。
"捲箔當山色，開窗就竹聲。"
真。

粵1—0501
☆朱彝尊　隸書舟次七里瀧七絕
詩軸
紙本。
秦侯上款。

粵1—0971
☆陳澧　隸書漢三公碑軸
紙本。
真。

粵1—0772
☆鄭燮　行書詩軸
紙本。
承天觀裏開圖畫……誕老年兄
上款。
真。變體。

粵1—0498
☆朱耷　行書詩軸
紙本。
書王珪軼事，無款。
二印敝，而字無破損，疑摹本。

粵1—0761
☆鄭燮　行書七律詩軸
紙本。大軸。

一九八八年十二月十二日
廣東省博物館

虞集　臨聖教序卷
　　紙本。
　　僞。

文徵明　小楷千文卷
　　紙本，烏絲格，金邊。
　　後自題：袁補之得宋内司紙，
仇英畫欄……因爲書之云云。
　　舊仿。

孫克弘　四季花卉卷
　　淡黄紙，設色。
　　"華亭雪居士孫克弘寫。"
　　舊仿。

趙孟頫　行書山静日長卷
　　紙本。
　　明人僞。後附刻石，即據此件。

王維　雪溪圖卷
　　絹本。
　　末崇禎辛未張泰階跋，前有
柯九思、吳寬、文徵明、唐寅等
僞跋，疑即《寶繪録》中僞物。

查書。

趙孟頫　二體千字文册
　　僞。

黄慎　自書詩卷
　　紙本。
　　僞。

張弼　草書軸
　　紙本。
　　僞。

粤1—0482
☆鄭簠　隷書楊慎劍門尋梅詩軸
　　紙本。
　　紫臣上款。

粤1—0424
☆方以智　行草七絶詩軸
　　絹本。
　　每懷雙歲傍闌干……
　　真。

粤1—0933
☆吳榮光　行書争坐位軸

孫原湘引首。

張廷濟等題。

學王石谷。真。

粵1—0886

黃鉞　山水卷 ☆

紙本，水墨。

嘉慶壬戌，畫贈子卿南師。

羅洪先　行書江南春卷

紙本。

卷末餘紙加款。書是明人學文
徵明者所書。

款字與卷中詩字體不同，顯係
加款。

末一札，字佳，而無款。

紙本。

款"光斗"後加。

海瑞　行書李白詩軸

紙本。

切末行，于書末行下僞加"海瑞"二字。明人書，加僞款。

粵1—0662

☆沈銓　枇杷軸

紙本，設色。

"仿唐解元畫並録其詩，沈銓。"

生紙寫意，字亦不似。僞本。

粵1—0664

☆華嵒　山水册

紙本，設色。十六開。

"己酉秋日寫於講聲書舍，東園生。"

四十八歲。

畫有其特點，題字有似有不似，恐仍是真。

再思，恐仍是仿本，有本之物，故畫似，而字多不佳，以字難於畫也。僞。

粵1—0558

顧符積等　山水册☆

八開。

顧符積，高簡，王雲，蕭雲從，楊晉等。

粵1—0226

☆沈士充　山水册

絹本，設色。十開。

壬寅春日寫，沈士充。

似晚明清初人之作。

畫不似，風格似晚，疑舊册添款。

改琦　花果册☆

紙本，設色。十二開。

道光丁亥。

僞。

沈士充　山水册

紙本，水墨。橫幅，十二開。

乾隆時畫，加款。

粵1—0597

徐溶　山水卷☆

紙本，水墨。

康熙癸巳秋，杉亭徐溶寫。

款:"龔賢之印"白、"半千"朱。

印新。真而劣。整體感差，紙亦新。細視恐仍是仿本。

粤1—0366

☆王鑑　仙掌雲生軸

紙本，設色。

"人家在仙掌，雲氣欲生衣。丙辰中秋虎丘僧舍爲雲老年詞翁仿大癡筆意，湘碧王鑑。"鈐"員照"、"葊山後人"。

七十九歲。

仿本。

粤1—0026

☆沈周　天寒道遠圖軸

紙本，水墨。

天寒遠道及西風……沈周。

僞。

文徵明　行書軸

紙本。

摹本。

粤1—0718

☆金農　隸書軸

紙本。

《周禮·職方氏》:河南山鎮曰華，謂之西嶽……雍正甲寅嘉平。

四十八歲。

印極差。

粤1—0231

☆陳子壯　行書詩軸

紙本。

君茂居士上款。

染紙，字俗，印亦劣。僞本。

粤1—0039

☆梁儲　行書詞軸

紙本。

"小門深巷巧安排……半閒子儲書。"鈐"梁儲之印"白、"兩科狀元講官學士"。

真。

粤1—0034

☆陳獻章　書七絕詩軸

紙本。

款：白沙。梅花如雪擁溪□……

茅龍書。疑。

左光斗　行書韓愈師説軸

粵1—0710

鄒一桂　天竺臘梅軸☆

　　紙本，設色。

　　題七絕詩。

粵1—0895

王學浩　仿巨黃吳三家山水軸

　　絹本，水墨。

　　"乾隆癸丑六月寫於臨齊官

舍，學浩。"

　　四十歲。

粵1—0740

黃慎　蘆雁軸☆

　　紙本，設色。

　　無紀年。破損。

沈銓　松梅軸☆

　　絹本，設色。

　　南蘋沈銓。

陳鴻壽　行書七言聯☆

　　刻花箋。

　　真。

粵1—0626

王澍　楷書桃花源記屏☆

紙本。十二條。

真。

粵1—0904

錢泳　隸書衛宏傳軸

　　紙本。

　　八十二歲書。

粵1—0965

戴熙　樹石軸

　　紙本，水墨。

　　清泉白石，密葉枯梢……

　　"己未二月，醇士戴熙。"

　　五十九歲。

　　真。

粵1—0660

☆沈銓　菊花雙鳥軸

　　絹本，設色。

　　乾隆丁卯秋杪，南蘋沈銓擬古。

　　六十六歲。

　　工筆。真而佳。

粵1—0461

☆龔賢　就樹結廬圖軸

　　紙本，水墨。

　　七絕：就樹依苔結草堂……印

五十四歲。
真。

粵1—0952
何紹基　八言聯
　金箋。
　定之上款。

粵1—0755
張照　行書七絕詩軸☆
　畫絹。
　嶰谷上款。
　真。

粵1—0489
沈荃　行書軸
　綾本。
　學董。

粵1—0947
林則徐　臨米海岳詩帖軸☆
　紅描雲箋。
　真。

粵1—0926
陳鴻壽　八言聯☆
　紅箋。

廷月年長翁先生八十大壽。
真。

粵1—0923
陳鴻壽　集焦氏易林語八言聯
　紅箋。
　癸酉。
　真。

粵1—0284
☆眭明永　行草書卷
　絹本。
　稀絹透底。真。

粵1—0607
汪士鋐　臨瘞鶴銘卷☆
　紙本。
　若林上款，康熙甲午書。
　五十七歲。
　真。

粵1—0883
黎簡　行書詩卷
　紙本。
　真。

粵1—0930
戴鑑　山水册
　紙本，設色。十二開。
　乙丑秋仿古十二幀，石坪戴鑑。
　嘉慶十年。
　真。

粵1—1005
☆洪承　雜畫册
　紙本，設色。十開。
　以花卉爲主，山水只一幅。
　字林士，歙縣人，畫學惲壽平。

華嵒　人物花鳥册
　絹本，設色。殘存三幅。
　真。

粵1—0968
戴熙　八言聯☆
　紙本。
　秋潭禪兄。

陳恭尹　壽槐聞詩軸☆
　紙本。
　真。

傅山　書五言詩二句軸

紙本。
　"黄卷三更月，青囊一部書。"
　疑代筆。

允禮　行書詩軸
　畫絹。
　無款，鈐"和碩果親王印"。

粵1—0289
蔣明鳳　書詩軸☆
　絹本。
　學董其昌。尚佳。

鄺裔　行書軸
　紙本。
　明末清初。

粵1—0975
曾國藩　八言聯☆
　灑金箋。
　竹城五兄上款。
　真。

粵1—0931
吳榮光　八言聯
　紅灑金箋。
　丙戌。

一九八八年十二月十日
廣東省博物館

粵1—0781
董邦達　仿元人小景軸☆
　紙本，水墨。
　"丁丑上巳試瀏陽唘作元人小
景……東山董邦達。"鈐"是達
也"、"非聞也"二小白方印。
　五十九歲。
　真。

粵1—0795
張鏐　山居圖卷☆
　紙本，水墨。
　庚辰，"老薑張鏐"。
　真。

佚名　九馬神駿圖卷
　紙本，設色。
　無款、印。
　館方以爲是張穆。蟲傷。

徐璘　蘆雁卷
　道光十二年，"秋查弟徐璘"。
　學邊壽民而碎屑。

粵1—1004
成公孚　人物卷☆
　綾本，設色。
　夢樵上款。
　廣東人，蘇六朋弟子。

清佚名　飲中八仙卷
　絹本，水墨、白描。
　無款。
　清初人。

粵1—0261
☆梁繼善　山水卷
　綾本，設色。
　戊寅花朝寫呈太宗師赭翁大詞
宗，梁繼善。
　後一跋，言其爲嶺南人，入四
庫館云云，則是乾隆中期人也。
　後行書賦，款：嶺南後學梁
繼善。

粵1—0791
張士英　書畫册☆
　紙本，水墨、設色。十二開。
　雍正癸丑。
　書畫均俗劣，不足重。閩人。

張維屏題於畫上。

雍乾間人之作。

粵1—0723

☆金農　題清人靈璧石圖橫幅

紙本，水墨。

畫無款，不知何人。

金題真。

粵1—0970

☆劉彥冲　梧桐仕女軸

紙本，設色。

"梁瓈。"鈐"梁瓈子"白、

"劉泳之"朱。

自題五絕。

又施春煦題，言畫爲江無疑作。

趙之謙　博古花卉橫披☆

紙本，設色。

同治庚午二月爲小均姻世兄補

花，趙之謙。

粵1—0716

李世倬　積雪浮雲端軸☆

紙本，設色。

自題臨藍瑛之作。

真。

費丹旭　嘉聲小像橫披

紙本。大幅。

"癸卯春日，曉樓寫。"

真。

婁江人，陳雲龍《格致鏡原》實出其手。

粵1—0628
沈宗敬　仿倪雲林文徵明山水軸☆
　　紙本，水墨。
　　癸酉。
　　二十五歲。

粵1—0507
朱因　荷花軸
　　泊翁朱因。
　　學天池一類。真。

粵1—0736
☆黃慎　雲壑松泉軸
　　絹本，設色。
　　仙官欲往九龍潭……
　　真而精。中年。如新。

粵1—0739
☆黃慎　菊花鵪鶉軸
　　絹本，設色。
　　與上幅大小同，爲一全屏散出者。

粵1—0855
方守耕　蠶桑圖軸☆
　　絹本，設色。
　　款：甲寅。
　　諸人題畫上。
　　戴光曾題畫上。

粵1—0858
甘天寵　秋山訪友軸☆
　　紙本，設色。

粵1—0554
惲壽平　松梅水仙軸☆
　　絹本，水墨。
　　自題三段。
　　真。是五十左右之作。

粵1—0837
孫鎬　山水軸☆
　　紙本，水墨。紅筋羅紋紙。
　　無款，鈐"苣溪書畫"白方。
　　上方有題，云是孫原湘之父，即孫鎬。

清佚名　蘆雁軸
　　絹本，設色。
　　無款。工筆。

學陸治，明末。

吳琦　百蝶圖卷
紙本，設色。
乾隆。
畫工之作。

粵1—0857
甘天寵　山水卷☆
紙本，設色。
"乾隆癸卯小春，爲□□世友長生"，"儕鶴天寵"。
學蕭雲從，頗似。

顧惺　花卉卷
紙本，水墨。
"甲午伏日偶作，種□顧惺。"
學陳白陽一路寫意花，平平。

粵1—0842
羅聘　羅漢册☆
絹本，設色。直幅，八開。
無款，有印。
真而佳。

粵1—0610
☆高其佩　雜畫册

紙本，設色。橫幅，十二開。
"康熙辛丑十月，舜徒先生以完册索畫，更爲記之，同里弟高其佩。"
六十二歲。
右側大書"殊負平生"四大字。
畫均指畫，稍粗笨。

粵1—0974
張之萬　山水册
紙本，水墨。十開。
丙子夏，季玉四兄上款。
六十六歲。

粵1—0658
丁有煜　花卉册
紙本，水墨、設色。十開。
乾隆己未，款：石可。
近黃慎。

粵1—0618
☆范纘　山水册
紙本，水墨。八開。
"康熙丙戌重九白苧禿翁范纘對景寫此，並書夜泊澱湖舊作於空處。"

粵1—0698
☆李鱓　指畫鴨軸
　紙本，設色。
　乾隆十四年。
　六十四歲。
　偽。

粵1—0808
☆王三錫　雲壑松濤軸
　紙本，設色。
　乾隆乙卯八十歲作。

蔣廷錫　松梅山茶軸
　紙本，水墨。
　己卯，思老上款。
　真。

粵1—0793
☆陳馥　玉蘭湖石軸
　紙本，設色。
　"乾隆闕逢閹茂之上巳後二日
寫於碧雨山房，晚翠道人陳馥。"
　似李鱓，字亦似。

粵1—0708
鄒一桂　歲朝圖☆
　絹本，設色。

水仙、茶花等。庚辰臘後。
七十五歲。

唐岱　湖山春曉軸
　絹本，設色。
　"雍正甲辰冬日擬趙令穰筆
意，靜嵒唐岱。"

粵1—1012
靈熊　孤峯雲繞圖軸
　紙本，水墨。
　"道顛道人靈熊畫。"

粵1—0815
錢維城　孤山餘韻卷☆
　紙本，水墨。
　真。

粵1—0321
袁樞　平泉十石圖卷☆
　金箋，設色。
　真。明末人。

景謰　洞庭春色卷
　金箋，設色。
　"洞庭春色。癸亥十月，靈鷲
山人作。"鈐"景謰之印"。

粵1—0789
☆高澤寰　花卉册
　絹本，設色。八開。
　乾隆己未客歷下作，"天津高澤寰"。
　自題：橅眠香館寫生八種。

粵1—0728
黃慎　山水册
　紙本，設色。八開，對開改推篷。
　自題：雍正癸卯泛吳越、彭蠡，追思畫之云云。"雍正十二年長至日，閩中黃慎。"小楷。
　四十九歲。
　真而精。

清佚名　人物圖通景屏
　絹本，設色。十二條。
　無款。
　清初人之作。

粵1—0790
馬逸　荷花軸☆
　絹本，設色。
　癸丑秋八月……海虞馬逸。
　工筆，似馬元馭。佳。

李譽　仿清閟閣山水軸
　紙本，水墨。

粵1—0734
黃慎　秋江漁翁軸☆
　紙本，設色。
　真而不佳。敝。

粵1—0940
☆改琦　簪勝圖軸
　絹本，設色。
　遡川上款。
　真。工筆。

程士鑣　仿山樵山水軸
　絹本。
　丁未初秋，樾亭程士鑣。
　約清中期。

粵1—0874
奚岡　仿倪水竹居山水軸☆
　紙本，設色。
　辛亥三月摹。
　四十六歲。
　構圖與真本《水竹居》不類。

絹本，設色。

"康熙甲午秋日倣大癡筆並題，王原祁，年七十有三。"

鈞亭上款。

真而佳。

粵1—0684

高鳳翰　枯木寒鴉軸

　紙本，設色。

　雍正甲寅十月廿有九日。

　真，平平。

粵1—0432

王之仕　蟹藻卷☆

　紙本，水墨。

　辛未秋日……

　自題七十八叟，則應生於甲寅。

　後陳玉瑾題謂南田畫藻荇，而南田實已逝，蓋後人供以增重也。王畫真。

粵1—0954

宋光寶　花卉卷

　紙本，設色。

　"吳趨宋光寶。"

　工筆沒骨，蘇州畫工之作。

粵1—0430

☆法若真　菊花卷

　紙本，水墨。

　前水墨畫菊，後長題詩八首，又長跋，末題："甲戌秋日，八十三老人真留。"

　字真，畫粗放，山石點苔亦其本色。

　按：法生於癸丑，甲戌應爲八十二歲，此差一歲。

粵1—0794

☆勵宗萬　仿黃公望江山漁艇圖卷

　紙本，設色。小袖卷。

　"黃公望江山漁艇。臣勵宗萬敬倣。"

　有乾隆印。

　後皇五子題。

　真。

粵1—0967

戴熙　竹雨松風卷

　紙本，水墨。

　"把卷讀竹雨，開軒吟松風。味琴世五兄屬，醇士戴熙。"

　真而佳。

粵1—0550
☆惲壽平　菊花圖軸
　絹本，設色。彩。
　"丙寅臘月白雲溪館橅北宋徐
崇嗣賦色，南田壽平。"
　五十四歲。
　甲戌八月楊大鶴題畫上。
　畫工細，字似秀媚，無其生野
氣。叩疑（未注出）。

粵1—0731
☆黃慎　張果老移居圖軸
　絹本，設色。
　"乾隆廿年三月寫，寧化瘦瓢
子慎。"
　六十九歲。

粵1—0551
☆惲壽平　雄鷄圖軸
　絹本，設色。
　"錦石叢花絳幘明……丁卯長
至，白雲溪壽平臨石田翁本。"
　五十五歲。
　黃鼎觀款。
　真。稍粗放。

粵1—0976
☆蘇長春　山居水榭圖
　紙本，水墨。
　甲辰二月繪。細筆山水。

粵1—0616
☆黃鼎　仿雲林山水軸
　紙本，水墨。
　雍正己酉重陽後二日。自題七
十作。
　真而佳。

粵1—0676
☆華嵒　秋葵畫眉軸
　紙本，設色。
　秋雨不沾雲……新羅山人。
　真而佳。

粵1—0738
☆黃慎　雙猫軸
　紙本，設色。
　無紀年。"泛覽菖蒲花，那得同
凡草……瘦瓢。"
　真而佳。

粵1—0582
☆王原祁　仿大癡山水軸

粵1—0462
☆龔賢　山水軸
　絹本，水墨。
　"牽挽林蘿任逸人……"
　真。

粵1—0531
☆王翬　仿王蒙松陰論古圖軸
　紙本，水墨。
　"仿王叔明松陰論古圖。壬申
嘉平十日，耕烟散人王翬。"
　六十一歲。
　真而不佳，潦草。

粵1—0556
☆惲壽平　疎林圖軸
　紙本，水墨。小幅。
　題五絶："落葉如可聽……東園
客惲壽平。"
　約四十左右，疎秀。真。稍敚。

粵1—0359
☆蕭雲從　山齋歸去圖軸
　綾本，設色。
　"丙午春日寫，七十一翁蕭雲
從。"

粵1—0463
☆龔賢　叢林雲壑圖軸
　紙本，水墨。
　"野遺龔賢。"
　詩塘自長題。
　用墨沉厚。敚。

粵1—0758
☆方士庶　山莊春曉軸
　紙本，設色。
　"山莊春曉。乾隆十年歲在乙
丑仲冬月擬趙令穰本，洵遠。"鈐
"偶然拾得"墨印。
　五十四歲。

粵1—0674
☆華嵒　梧桐綬帶軸
　紙本，設色。
　"梧桐露洗三山月……新羅山
人。"

粵1—0724
金農　梅花軸☆
　絹本，水墨。小軸。
　"清到十分寒滿地，始知明月
是前身。稽留山民金農。"
　佳。

觀筆筆皆僵，是仿本或臨本。

粵1—0623
袁江等　山水花卉屏
　四條。
　袁江山水
　　綾本。方幅。
　　癸酉作。
　　康熙三十二。
　　畫稚弱，是極早年，須排年。
　余省花卉
　　綾本，設色。
　　無紀年。
　張未花卉
　　綾本，水墨。
　　壬子春二月，八十老人張末
　寫。鈐"張印素履"。
　顔嶧山水
　　綾本，水墨。
　　癸酉。
　　與習見者不類。

粵1—0840
羅聘　二色梅通景屏☆
　紙本。四條。
　乾隆戊申。
　五十六歲。

粵1—0687
☆高鳳翰　松圖軸
　紙本，設色。
　無紀年，自題左手。
　真。

粵1—0757
☆方士庶　溪雲獨載圖軸
　紙本，設色。
　"乙丑仲春，方洵遠畫。"鈐
"小師道人"、"士庶"、"偶然拾
得"墨。
　五十四歲。
　真而佳。

粵1—0748
☆袁耀　瓊樓春色軸
　粗絹本，設色。小幅。
　"甲辰陽月，邗上袁耀畫。"
　真，本色。

粵1—0678
☆華嵒　荔枝鸚鵡軸
　絹本，設色。
　無紀年。
　真而佳。

粵1—0683
高鳳翰　菊石軸
　紙本，設色。
　癸丑（隸書），南垞上款。
　五十一歲。
　真。

粵1—0542
☆王翬　臨大癡雪山圖軸
　紙本，水墨。
　"大癡道人爲雲林生畫雪山
圖，劉僉憲曾倣之。王翬。"
　金俊明題畫上，云"未有少年
精詣如石谷之能者"。
　是二十餘歲之作。

粵1—0536
☆王翬　漁村小雪圖軸
　紙本，設色。
　戊子七十七作。自題：從京師
購得王晉卿《漁村小雪》，爲好事
者攫去，追其大意云云。
　七十七歲。
　真而佳。

祁彪佳　竹石軸☆
　紙本，水墨。

　"辛巳清和作於敦義堂之静可
樓，寓園居士祁彪佳。"
　學徐渭一派，字粗放，與書跋
所見全不類。僞。

粵1—0532
☆王翬　仿董其昌小景軸
　紙本，水墨。
　丙子。
　六十五歲。
　上全錄董氏跋。
　前景樹石頗似。佳。

粵1—0735
☆黃慎　夜雨寒溪圖軸
　紙本，水墨。大軸。
　無紀年。
　真。

粵1—0493
☆朱耷　鹿圖軸
　紙本，水墨。
　"呼馬呼牛都不應……爲愛清
姿寫贈君。八大山人寫並題。"
　長題，字形似而無筆，"商"作
"商"，"角"作"角"，有誤字。
　鹿尚佳，而字驟視甚似，而細

一九八八年十二月九日
廣東省博物館

粵1—0648
☆袁江 湖山春曉軸
　絹本，設色。
　"庚戌仲春上浣，邗上袁江畫。"
　畫與習見全不類，字亦放。查年
代，如是早年叮考慮，否則即僞。
　據後幅，此爲僞。

粵1—0847
☆羅聘 蒲草軸
　羅紋紙本，水墨。
　題金農詩二首，畫於真州江上。

粵1—0859
☆呂翔 溪山幽賞軸
　絹本，設色。
　"溪山幽賞。順德呂翔。"
　受文徵明影響。

粵1—0634
蔣廷錫 萱石軸☆
　紙本，水墨。
　"辛卯重十醉後，仿元人陸玉
忠墨萱爲甘來二兄，廷錫。"

四十三歲。
真。

粵1—0764
鄭燮 竹圖軸☆
　紙本，水墨。
　"乾隆丁丑孟夏之月爲織文世
兄畫並題，板橋老人鄭燮。"
　六十五歲。
　真。

粵1—0647
☆袁江 荷亭納涼軸
　絹本，設色。
　"壬寅春月，邗上袁江畫。"
　本色，是中年。可證上幅爲
早年，然上幅庚戌，晚於壬寅九
年，以是知其必僞。

粵1—0680
高鳳翰 桐石軸
　絹本，設色。大軸。
　丙午（隸書）。
　四十四歲。
　粗筆，右手畫。真。

紙本，水墨、設色。
乾隆己酉花朝後二日。

五十四歲。
自二題。
真。

日，獨往客黃鼎。"

五十八歲。

真而佳。

粵1—0909

☆張崟　山水軸

絹本，設色。大軸。

"寶林八兄老先生雅鑑，丹徒張崟仿錢舜舉，時甲戌冬十一月朔日。"

五十四歲。

真而佳。

粵1—0762

鄭燮　蘭花軸

紙本，水墨。橫幅。

乾隆十五年，"畫得幽蘭在瓦盆……"

五十八歲。

粵1—0615

☆黃鼎　羅浮春色軸

絹本，設色。

戊申春二月七日也。西齋學長兄上款。

六十九歲。

學王原祁。真而佳。

粵1—0627

☆沈宗敬　仿北苑山水軸

紙本，水墨。

康熙辛未，贈正賢八師。

二十三歲。

佳。

粵1—1001

☆吳昌碩　梅花軸

紙本，水墨。

"歲寒交。丁卯秋杪，吳昌碩老缶年八十四。"

是年即死。

粵1—0998

吳昌碩　玉蘭軸

乙卯。

真。

粵1—0575

☆姜載　山樓聽泉軸

紙本，水墨。

壬戌仲春寫，姜載。

學藍瑛一派，尚可。少見。

粵1—0851

方薰　盆蘭竹石軸☆

粵1—0863
潘恭壽　臨項聖謨蕙石軸☆
　紙本，水墨。
　己酉三月十三日。
　四十九歲。
　真。

粵1—0696
☆李鱓　松石軸
　紙本，水墨。
　乾隆八年後四月，李鱓。
　五十八歲。
　字極狂縱，畫亦散。

粵1—0985
朱偁　牡丹孔雀軸☆
　紙本，設色。巨軸。
　甲子春三月六十九歲。
　丙戌生。

粵1—0776
釋上睿　雪景花鳥軸
　紙本，設色、墨染地。
　"己巳一之日，端翁老先生屬
畫，睿。"
　五十六歲。

粵1—0657
嚴文烈　天中榮華八瑞圖軸☆
　絹本，設色。
　雍正四年。自題謂：入都蒙上
恩命習騎射、學畫，荏苒數載，略
知筆墨云云。則入內廷學畫者也。
　工筆，畫古瓶內插花。

葉暘　梅花軸
　紙本，水墨。
　款：震澤葉暘戲圖。
　改"圖"爲"題"，又於下加金
俊明僞題，指爲金作。
　畫上數題均真，有丁卯褚篆
七十九歲題。

粵1—0659
☆沈銓　雙鹿圖軸
　絹本，設色。大軸。
　甲寅重九，克翁上款。
　五十三歲。
　真。

粵1—0614
☆黃鼎　仿方壺山水軸
　紙本，水墨。
　"仿方方壺筆。丁酉新正二

工筆仕女。真而佳。

粵1—0866
張賜寧　秋山靜寂軸☆
　紙本，設色。
　"甲子冬月，桂喦張賜寧。"
　六十二歲。
　學石濤而平板。

粵1—0821
童鈺　梅花軸☆
　紙本，水墨。
　嘉慶孫湘雲題畫上。
　真。

粵1—0631
馬元馭　清陰高潔軸☆
　紙本，設色。
　印款。
　汪璟題畫上。

粵1—0955
袁沛　春山訪友軸☆
　灑金箋，設色。
　道光甲午。

粵1—0707
☆鄒一桂　煙汀泊舟圖軸
　紙本，水墨。
　題七絕："畫家支派與誰評……
乾隆戊辰秋，小山鄒一桂。"
　六十三歲。
　細筆山水。真。

粵1—0788
☆周笠　芍藥軸
　紙本，設色。
　"玉杯承露扶春醉，錦幛圍香
照夜開。雲巖周笠。"
　學惲沒骨花，字亦效之。

粵1—0577
張鳴　水閣漁舟軸☆
　紙本，設色。
　甲戌初秋寫。
　約康雍之際。

粵1—0494
☆朱夲　荷花軸
　紙本，水墨。殘冊裱軸。
　印款。
　葉筋方折，是六十餘歲之作。

"雍正五年秋八月對亭作。"鈐"不足爲外道也"白長。

上方滿題，"七十有九叟王無我。"

粵1—0816
☆錢維城　松溪水閣圖軸
紙本，水墨。大軸。
臣字款。挖去臣字。
內府裝。
真。

粵1—0362
方大猷　竹裏鋪實景軸☆
金箋，水墨。
辛亥七十五歲作。
丁酉生。
迎首鈐"近聖居"。
真。

粵1—0703
☆李鱓　仿天池梅竹蕉石軸
紙本，水墨。大軸。
題七絶："冬爛芭蕉春一芽……擬青藤道人，懊道人李鱓。"
真。

粵1—0697
☆李鱓　加冠圖軸
紙本，設色。大軸。
乾隆十二年小春。
六十二歲。
真。

粵1—0513
☆吳焕　花竹集禽軸
絹本，設色。
"天都吳焕寫。"
工筆，精。

粵1—0699
☆李鱓　風竹圖軸
紙本，水墨。
"乾隆十九年七月雨怱遣興之作，夏堂懊道人李鱓。"
六十九歲。
仍作"鱓"。真。

粵1—0913
☆顧洛　雪藕圖軸
紙本，設色。
"雪藕圖。甲申春二月寫於茸紫菴，佑卿一兄雅屬，西梅顧洛。"
六十一歲。

紙本，水墨。

"丁未小春仿一峯老人筆，王昱。"

學王原祁一路。

粵1—0990

趙之謙、德林、濮森　通景屏☆

紙本，水墨。四條。

同治乙丑，仲復上款。

趙之謙　芙蓉團扇面☆

絹本，設色。二幅。

一書一畫。

真。

粵1—0644

釋懶雲　芭蕉荷花屏☆

紙本，水墨。二幅。

乾隆二十三年，"蠶道人"。

字學李晴江。

顧洛　仕女軸

方冊頁裱軸，殘存二幅。

癸巳春三月。

真。

粵1—0510

☆李寅　溪山行旅軸

絹本，設色。

"時辛巳孟春，李寅。"

細筆。真。

羅聘　馬圖軸

絹本。

摹舊本。

粵1—0843

☆羅聘　海棠軸

紙本，設色。小軸。

"雪綻霞鋪錦水頭……唐人句，元人法畫之，羅聘。"

精，工細秀雅。

粵1—0655

☆朱倫瀚　指畫春山叠翠軸

絹本，設色。大軸。

"朱倫瀚指頭敬寫。"

有石渠印。

佳。

粵1—0594

☆王樹穀　山水軸

紙本，水墨。

譜琴二世兄上款，戊申作。自
題效項孔彰、莫廷韓二家。
　四十八歲。
　真。

粵1—0864
潘恭壽　秋山圖軸☆
　紙本，設色。
　真。

粵1—0892
蔣懋德　山水軸☆
　紙本，設色。
　竹村蔣懋德。
　内廷供奉。

粵1—0440
查士標　寒江獨釣軸☆
　紙本，水墨。
　真而劣。酬應率爾之作。

粵1—0832
翟大坤　賞雪圖軸
　紙本，設色。
　乾隆壬子。

張道渥　山水軸

紙本，水墨。
甲寅，虛谷上款。
山西名家。畫劣。

粵1—0938
☆改琦　幽谷蘭馨軸
　絹本，水墨。
　自題擬馬湘蘭。
　真而佳。

粵1—0910
☆張崟　春山叠翠軸
　紙本，設色。
　“道光甲申春三月作於安蔬草
堂，丹徒夕道人張崟。”
　六十四歲。

粵1—0727
☆黃慎　採芝圖軸
　紙本，設色。
　“雍正四年三月作於廣陵草
堂，閩中黃慎。”
　六十歲。
　真。

粵1—0595
☆王昱　仿一峯山水軸

楊晉。"
　七十歲。

粵1—0472
曹有光　洞天雲海軸
　絹本，設色。
　真。

粵1—0919
顧鶴慶　蓼花魚藻軸☆
　紙本，設色。
　道光丙申。
　七十一歲。
　真。

粵1—0807
徐堅　松泉清聽圖軸☆
　紙本，設色。
　丙午七十五歲作。
　真。

粵1—0591
楊晉　湖莊牧笛軸☆
　紙本，設色。
　丙午。
　八十三歲。

粵1—0704
☆李鱓　花卉屏
　紙本，設色。四條。
　牡丹。自題七絕，迎首鈐"賢
于不掃"朱長。
　秋葵。
　菊花。
　與昨所見桃柳合爲四屏。
　雍正間作。

粵1—0846
☆羅聘　梅花軸
　絹本，水墨。
　驛路梅花影倒垂……
　冬心先生句。
　真。

粵1—0483
羅牧　古木軸☆
　紙本，水墨。
　戊寅秋八月。
　七十七歲。
　真。

粵1—0962
☆戴熙　山水軸☆
　紙本，水墨。

粤1—0262

☆曹振　山水册

　絹本，水墨。

　"癸巳清秋爲修之詞兄寫，曹振。"

　學藍瑛，構圖爲馬夏一派；字亦似藍。

粤1—0370

吕智等　清初十家合册☆

　絹本，設色。直幅，十開。

　有上款者均"德翁"。

　吕智、章谷（己酉）、謝彬（己酉）、章聲、諸昇、施溥、王琦（己酉）、曹起、胡�（己酉）、周度（己酉，自題八十二歲）。

粤1—0564

☆石濤　山水册

　紙本，水墨。直幅，十二開。

　第一開，樓閣。"小乘客石濤濟寫於岳陽夜艇。"

　第二開，梅。"年來無事得清修……石濤濟。"

　第三開，"疊塄驚看人竟肅"二句。"石濤濟寫於小塔寺。"畫一人樹下彈琴。

　第四開，澗泉。石濤濟畫於開先之龍壇石上。

　第五開，山水。石濤。

　第六開，菊。"九日五柳齋中寫，石濤濟。"

　第七開，雨催紅葉早，霜晚菊含香。石濤。人立樹下賞菊。

　第八開，落木寒生秋氣高……（四句），石濤濟。"鈐"老濤"白長。一僧坐船上看山。

　第九開，荷花。"石濤濟。"鈐"法門"白長。

　第十開，橋廊。"石濤。"鈐"原濟"、"石濤"。

　第十一開，竹石。"石濤濟。"

　第十二開，水仙。"丁酉二月寫於武昌之鶴樓，石濤濟。"鈐"老濤"白長。

　丁酉爲十八歲，而本來面貌已出，又不見早年常見之梅清面貌。疑紀年有誤。

粤1—0585

楊晉　修竹遠山圖軸☆

　絹本，設色。

　"癸巳秋七月爲心一社師畫，

紙本，水墨。

"己巳春日仿元人筆於東莊草堂，王昱。"

粵1—0630

☆馬元馭　葡萄軸

絹本，設色。

"昨歲中秋月倍圓……徐天池句。甲戌夏閏，馬元馭。"

二十六歲。

真而絹如新。

粵1—0508

汪喬　關羽像橫披☆

絹本，設色。

"辛丑仲春，潛川汪喬敬寫。"

粵1—1006

唐介　花卉冊☆

絹本，設色。直幅，十開。

"乙酉清和月寫於袁浦之來燕堂，松陵唐介。"鈐"唐介"、"企方"。

工筆。清前期。女史。

粵1—0429

☆法若真　山水冊

紙本，設色。八開，對開改推篷。

藎臣上款，丙辰。

六十四歲。

粵1—0799

☆上官惠　山水冊

紙本，設色。十二開。

自題仿洪谷、河陽諸家。

"丙申夏，上官惠。"

乾隆。

畫工緻，真而佳。

粵1—0806

徐堅　山水冊☆

紙本，設色。十二開，直幅。

己巳清和月，桐封上款，擬古十二幀。

乾隆。三十八歲。

真。

粵1—0752

邊壽民　花卉蔬果冊☆

灑金紙本，水墨。橫幅，八開。

乾隆辛未春二月。

真而不佳。焦墨乾擦而成。

一九八八年十二月八日
廣東省博物館

粵1—0825
弘旿　涇清渭濁紀實詩並圖卷☆
　紙本，設色。
　"臣弘旿敬書恭繪。"
　內府。

粵1—0500
☆朱耷　行書七律詩軸
　紙本。
　"十載風雲意氣中……次德翁
韻一首。八大山人。"
　晚年。真。

釋今釋　書引首☆
　紙本。
　"輞川之人兮"大字。"舵石今
釋題。"

粵1—0977
蘇仁山　隸書七言聯☆
　紙本。
　真。

粵1—0719
金農　漆書四言聯
　紙本。
　"汲古無悶，處和乃清。甲子
新秋，稽留山民金農作書。"
　五十八歲。

粵1—0251
劉宗周　重修紹興府儒學記冊☆
　紙本，烏絲欄。七開。
　崇禎十七年三月。小方字。

奚岡　雜書冊☆
　紙本。
　真。內隸書二開佳。

王芑孫、曹貞秀　書詩合冊
　紙本。
　真。

粵1—0438
查士標　秋山入畫圖軸☆
　絹本，設色。
　真。

粵1—0596
☆王昱　雪漁圖軸

"雍正庚戌長夏仿古十二幀於寒香書嶼，篁邨張宗蒼。"

四十五歲。

真而佳。

粵1—0637

☆蔣廷錫　花鳥册

絹本，設色。十二開，直幅。

"丙午四月，酉君。"鈐"青桐居士書畫禪"白長。

五十八歲。

有"漱玉"印。

粵1—0935

☆改琦　仕女册

紙本，設色。對開改橫册，十二開。

戊辰九月二十八日。

"戊辰九秋，七薌改琦爲綺雲仁兄作。"

三十五歲。

粵1—0652

☆陳撰　花鳥册

紙本，設色。十開。

"癸酉夏五於琴牧軒寫。"鈐"臣撰"。

七十七歲。

粵1—0365

☆王鑑　仿古册

紙本，設色。十開。

"辛亥夏日擬古十幀，似殿翁老表兄政，弟王鑑。"

七十四歲。

真而佳，然紙敝色黯。

粵1　0643

☆遲煓　梅花鸚鵒軸

絹本，設色。

"康熙戊戌仲夏寫於抱清軒，閭陽遲煓。"

真，仿古。

粵1—0599

陸遠　仿李成山水軸

絹本，設色。

丙子。

康熙。

真。

粵1—0640

王圖炳　行書漁洋詩話卷

紙本，烏絲欄。

匪石上款。

真。

粵1—0950

黃鞠　十萬圖册

　紙本，設色。

　丁巳初夏。

粵1—0928

☆張伯鳳　山水册

　絹本，設色。九開。

　嘉慶己卯。

粵1—0701

☆李鱓　花卉册

　紙本，水墨。直幅，六開。殘册。

　款作鱓，復間作夏。

　是暮年衰筆。

粵1—0811

☆王宸　仿古山水册

　紙本，水墨。十開。

　"丁亥夏六月仿古十幀於穀詒堂，蓬心王宸。"

　真。焦墨乾皴。

粵1—0586

☆楊晉　花卉册

　紙本，設色。直幅，十二開。

　癸巳九秋畫於婁東水雲精舍，

西亭楊晉。

　七十歲。

　字頗似王翬。真。內二開佳。

粵1—0602

☆鈕樞　人物仕女册

　絹本，設色。八開。

　工筆，宮廷風格，似焦秉貞之流。

粵1—0831

☆翟大坤　山水册

　紙本，設色。十開。

　"壬辰秋日橅古十幀於歸硯草堂，雲屏翟大坤。"

　真而佳。

粵1—0890

☆蔣蓮　人物册

　絹本，設色。小方幅，十開，連對題同裱推篷。

　"己丑夏至後四日，蔣蓮作。"

　道光間作。俗劣與前見仿《韓熙載夜宴圖》同。

粵1—0705

☆張宗蒼　仿古山水册

　紙本，水墨、淡設色。對開十二幀。原裝。

夕岡……
真。

查士標　枯木軸
　紙本。
　真。

粵1—0704（四條屏之一）
☆李鱓　桃柳軸
　紙本，設色。
　"情懷氣味兩相迷……墨磨人
李鱓。"
　真。中年。

粵1—0804
☆惲源濬　花卉屏
　絹本，設色。
　十二屏之二，殘。

粵1—0778
黎奇　牛圖軸☆
　紙本，設色。
　"問廬黎奇。"

粵1—0918
文鼎　山水册☆
　紙本，設色。橫幅，十六開。

己丑長夏。
六十四歲。

粵1—0942
黃均　山水册☆
　紙本，設色、水墨。八開。
　"辛卯九月仿古八幀，寄奉蘇
生先生觀察大人雅教，黃均。"
　五十七歲。

粵1—0410
☆周荃　花卉册
　紙本，水墨。八開。
　辛丑夏探匡廬九奇之勝……
　自題十幀。
　早於高鳳翰，高畫頗似之。

粵1—0780
☆董邦達　山水册
　紙本，設色。直幅，小册，對
開改推篷，八開。
　乾隆丙寅。
　四十六歲。
　汪由敦對題，用章草法。
　真而佳。

昌。"爲程正馱作。
　　眞。

粵1—0916
顧菰　梅花軸☆
　紙本，水墨。
　題爲芥航畫。

粵1—1002
陸恢　春雲滿塢圖軸☆
　紙本，設色。
　乙卯。

粵1—0473
☆陸志煜　山中書屋軸
　絹本，設色。
　"甲辰小春仿古爲永老親翁五
十壽，陸志煜。"
　清初。

粵1—1007
袁源　華封三祝軸
　紙本，水墨。
　己酉九秋七十四歲作。

粵1—0692
☆汪士愼　牡丹軸

　紙本，設色。
　"雍正六年冬十月廿四日燈
下，近人汪士愼書於七峯草堂。"
　四十三歲。
　上方書《黎美周先生黃牡丹詩》。

粵1—0787
☆周笠　蘆雁軸
　絹本，設色。
　嘉慶戊辰作。
　毛懷題畫上。

粵1—0391
顧見龍　桂陰秋艷軸
　絹本，設色。
　工筆。平平。

粵1—0563
☆福臨　柏樹軸
　絹本，水墨。
　"順治乙未仲冬朔日御筆寫，
賜大學士陳之遴母吳氏。"鈐"廣
運之寶"大印。

粵1—0437
查士標　山水軸
　紙本，水墨。

☆朱鶴年、居廉等　山水卷
紙本，設色。
朱鶴年山水，居廉山水。

粤1—0867
張賜寧　山水卷
紙本，水墨。
丁卯嘉平。
六十五歲。
真而平平。

粤1—0604
☆譚岵　吳中一覽圖卷
絹本，設色。
"辛巳長至，古吳譚岵。"鈐
"譚岵之印"、"永瞻"。
蔡方炳引首，後題詩。
姑蘇全圖。佳。

粤1—0872
馬履泰　湖山秋霽圖卷☆
紙本，設色。
嘉慶戊辰，荷屋先生屬寫並
題。秋藥弟馬履泰。
翁方綱題，亦荷屋上款。

粤1—0980
☆沈焯　臨杜檉居南堂餞別圖卷
紙本，設色。
"甲辰八月爲香士仁弟臨，竹
賓焯。"
約光緒間風格。真。

粤1—0695
☆李鱓　花卉卷
絹本，設色。
……復堂李鱓寫於揚州青園，
時丁酉八月。
三十二歲。
畫佳，已有本色面貌而筆精。

粤1—0917
☆朱壬、文鼎　山水卷
紙本，水墨、設色。
朱壬桐江道中圖。
文鼎仿五峯先生作還山圖。
均陳康叔上款。

粤1—0517
☆祝昌　嶺上白雲圖卷
紙本，設色。
"檻外清光……北江社弟祝

粵1—0690

鄒士隨　長江萬里圖卷

　　紙本，水墨。

　　"鄒士隨畫。"前鈐有"鄒士隨"白方。

　　張照書引首。

　　後另紙自題。又李世倬、張若澄、張鵬翀題。

粵1—0885

宋葆淳　山水卷☆

　　紙本，設色。

　　嘉慶元年作於羊城。又題與張古餘唱和⋯⋯

　　四十九歲。

　　劣。

粵1—0691

☆周顥　修竹流泉圖卷

　　紙本，設色。

　　乾隆庚午秋八月⋯⋯

　　六十五歲。

　　學王石谷。嘉定人，刻竹名家。

粵1—0514

☆武丹　清溪歸棹圖卷

　　紙本，設色。

　　"壬辰秋月，東山武丹寫。"

　　真。

粵1—0861

☆關槐　吏部廳前古藤圖卷

　　紙本，設色。

　　嘉慶元年。

　　後程景伊詩（刻石）。

　　又劉墉和程詩，閬峯上款。

　　紀昀（真筆）、彭元瑞、胡季堂、金士松、吳省蘭、王傑等題。

粵1—0598

☆徐溶　烟雲過目圖卷

　　紙本，設色。

　　柯庭上款。"康熙甲午三月望，吳江白洋徐溶並識。"

　　有汪柯庭印，即爲汪氏作。

粵1—0619

禹秉彝　隨齋把釣圖卷

　　絹本，設色。

　　"把釣圖。廣陵禹秉彝寫。"鈐"秉彝"、"麓漁"。

　　汪文柏、萬經等題，隨齋上款。

　　畫法、字體皆近禹之鼎，名亦有關聯，疑即禹之別名。

絹本，設色。

癸巳春月，"薌湖弟蔣蓮"。逸卿上款。自題臨元人本。

廣東香山人，學仇英，世謂廣東仇十洲。道光時名家。畫俗劣不堪。

粵1—0369

☆沈如皋　千巖萬壑卷

紙本，淡設色。

無款。查士標題紙尾，謂爲沈子如皋所作云云。

畫碎瑣而劣，以其冷名見收。

粵1—0588

☆楊晉　梅竹卷

紙本，水墨、設色。

康熙庚子嘉平廿四日。前鈐"老鶴年七十有七"。

襯色畫雙鈎梅花，竹極劣。

粵1—0792

☆陳俞　聖翁小像卷

絹本，設色。

古虞陳俞。

前後題，聖翁上款。其人姓何，又號琴山，行四。

有乾隆三年李方膺題。又秦瀛、童鈺跋。

粵1—0470

☆曹有光　翠微烟靄圖卷

絹本，設色。

丁亥，爲御六作。

粵1—0480

☆徐枋　山輝川媚圖卷

絹本，水墨。

"乙丑秋日畫於澗上草堂，俟齋又識。"

前題：仿子久，徐枋。

後自題詩。秦餘山人俟齋徐枋。

前金箋自題"山輝川媚"四大字。

真而佳。此可爲標準器。

粵1—0457

沈治　崇山遠岫卷

紙本，水墨。

己卯春仲，仿戴康侯之作。"耄叟約菴治。"

乾皴繁屑，不佳。

一九八八年十二月七日
廣東省博物館

粵1—0997
☆吳昌碩　歲朝清供軸
　紙本，設色。
　壬子嘉平月，菊亭賢阮上款。
六十九歲。

粵1—0601
☆黄衛、楊晉　梅竹八哥軸
　紙本，水墨。
　"……壬申嘉平寫於燕臺邸舍，
黄衛。"款三行。
　楊晉補竹石，題三行。
　王翬題畫上，五行，云：觀葵
園、野鶴合寫梅竹。

粵1—0477
☆戴本孝　玉壺峯圖軸
　絹本，水墨。
　惟基年道翁上款，祝壽之作。
　右方又自題一段。
　下半蒼潤，佳。絹黑。

粵1—0768
☆鄭燮　竹圖軸

紙本，水墨。
　"一枝高竹獨當風……"
真。

粵1—0654
☆汪後來　青山偕往軸
　綾本，設色。
　辛未冬月祝念翁年長兄暨謝太
君榮壽，白岸汪後來。
　安徽人居廣東。畫劣。

粵1—0907
馮佐　竹嶺雲起軸
　紙本，水墨、設色。
　畫船上燈影以墨烘染全幅。"欽
隣馮佐畫。"
　後嘉慶戊寅自題，款：馮斯佐。

粵1—0426
☆胡士昆　蘭石卷
　紙本，設色。
　"甲寅七月在冶城別館，胡士
昆。"
　康熙。玉昆之弟，胡宗志之子。

粵1—0891
☆蔣蓮　臨韓熙載夜宴圖卷

粵1—0629

☆沈宗敬　雲山秋樹軸

絹本，水墨。

明老年翁。

真。

粵1—0587

☆楊晉　仿梅道人山水軸

紙本，水墨。

戊戌。

七十五歲。

意，兼師趙令穰云云。款：壽平。

上部佳，下半大樹空，然是其
筆墨。

款在右上，是四十餘歲之筆
墨，真而不精。

粵1—0845
☆羅聘　草亭兩峯圖軸
紙本，水墨。
爲艸亭作。
邊跋皆爲艸亭題。
粗筆簡筆。

粵1—0479
徐枋　山水軸
紙本，水墨。
壬子春日。
字佳。真。

粵1—0468
高岑　秋林瀑布軸
泥金箋，水墨。

粵1—0844
羅聘　臨石溪高僧乞米圖軸
紙本，設色。
無紀年。

粗筆，衲衣用飛白皴直刷下。

粵1—0939
☆改琦　倩影圖軸
絹本，設色。
無紀年。
工筆。真。

粵1—0877
☆奚岡　松泉高士圖軸
紙本，水墨。
嘉慶己未秋八月。
五十四歲。
真而精。

粵1—0983
☆虛谷　梅林覓句圖軸
紙本，設色。
畫人物。
真而劣。以少畫人物而見重。

粵1—0530
☆王翬　仿大癡山水軸
絹本，設色。
壬申六月，長康上款。
六十一歲。

粵1—0579

☆王原祁　倪黃筆意圖軸

紙本，水墨。小軸。

癸未作。

真。

粵1—0574

佟毓秀　平山遠水軸

絹本，水墨。

臣字款。內府裝。

似查士標。

粵1—0711

☆蔡嘉　指畫松根靜坐軸

紙本，水墨。

戊申花朝後一日。

佳。頗似高其佩。

粵1—0813

☆王宸　學梅花黃鶴二家山水軸

紙本，焦墨。

乾隆壬子七十三歲作，縈溪

上款。

真。

粵1—0636

蔣廷錫　瑞蓮圖軸

絹本，設色。

癸卯，凌老上款。

五十五歲。

下方三題，亦凌老上款。

畫、款均不真，是代筆。

任熊　摹陳洪綬劉誠意授經圖卷

紙本，設色。

周閑題。

真。

粵1—0681

☆高鳳翰　六朝留影圖軸

絹本，水墨。

雍正癸丑，琢老學長兄上款。

五十一歲。

畫六朝松及石。

真。

粵1—0920

☆顧鶴慶　山水軸

紙本，設色。

粵1—0555

☆惲壽平　春江圖軸

絹本，設色。

自題用燕文貴、江貫道二家

粵1—0519

☆陳恭尹　隸書詩軸

　紙本。

　送爾爲騏驥……

　真而佳。

粵1—0548

☆釋今無　行書卷

　紙本。

　"海幢今無頓首。"戊申作。

　天然之徒，與今釋爲兄弟行。

粵1—0433

☆釋今釋　書請雷峰天然老人住

丹霞啓卷

　綾本。

　丙午孟夏。

粵1—0434

釋今釋　行書葉潔吾畫佛詩卷

　紙本。

　翰人居士上款。

　汪兆銘題尾。

粵1—0760

☆方士庶　平岡談道圖軸

　紙本，水墨。

乾隆十五年畫於錫福堂。

五十九歲。

粵1—0497

☆朱耷　蘆雁軸

　紙本，淡設色。

　雁腹下有淡色。四雁。

　晚年。

粵1—0523

☆王武　芍藥蝶圖軸

　紙本，水墨。

　丁巳，自題二段。

　四十六歲。

　真。

粵1—0611

☆高其佩　指畫壽星圖軸

　紙本，設色。

　"其佩。"

　真。

粵1—0367

☆王鑑　仿黃大癡明陽洞天圖軸

　絹本，水墨。小軸。

　"子久有明陽洞天圖，此仿其

意……王鑑。"

紙本。十二開，推篷橫。

唐酬。崇禎癸未。南匯人。

沈士充、王觀光等，無大名家。

粵1—0503

梁佩蘭　行書七絕詩軸

　紙本。

　好似神仙生大角……

粵1—0413

彭睿壛　行書劉長卿詩軸

　"竹本彭睿壛。"

　康熙。

粵1—0415

彭睿壛　詩軸

　紙本。

　"挾策平原去，居然作上賓……"

粵1—0518

☆陳恭尹　書軸

　紙本。

　維揚旌節禁垣鐘……贈湯惕庵開府。

粵1—0498

☆朱耷　行書屏

　殘存一條。

　無款。文成公與人書……

粵1—0688

☆高鳳翰　左手書詩軸

　紙本。

　梅枝斜壓牡丹花……

　真。

粵1—0520

陳恭尹　隸書詩軸☆

　紙本。

　八月星槎一夜橫……和錢葭湄詩。

　真。

粵1—0521

陳恭尹　行書寄黃忍菴太史詩軸☆

　綾本。

　無紀年。

　真。

梁佩蘭　行書詩軸

　絹本。破碎而暗。

是清前期之作。
後僞王時敏題。

粵1—0107
☆周天球　蘭花卷
　紙本，水墨。
　乙酉十月，肇文太學上款。
　七十二歲。
　真。

粵1—0449
李因　花鳥卷☆
　綾本，水墨。
　癸丑夏五。
　六十四歲。
　真。

粵1—0383
☆張穆　八駿圖卷
　絹本，水墨。
　題舊作，丁亥題款贈人。
　真。

粵1—0325
☆明佚名　群龍戲海卷
　絹本，水墨。
　無款。

約明前期，學陳容者。

粵1—0311
☆陳丹衷　江山圖卷
　紙本，水墨。
　壬辰深夏。

粵1—0096
☆文嘉　園柳池塘圖卷
　絹本，小青綠。
　"隆慶庚午三月寫，文嘉。"

粵1—0368
　朱睿䇦　山水册
　絹本，設色。十開。
　"丁亥秋日，僧䇦畫。"
　鈐"僧䇦之印"白，每幅皆有。

粵1—0371
　施霖　山水册
　紙本，設色。直幅，十開。
　"崇禎戊辰初春寫於九畹居，
施霖。"
　真。

粵1—0309
　唐酬等　明人雪裏紅圖册☆

真而佳。

陳半丁題於畫上，劣甚。

粵1—0334

☆明佚名　聽泉圖軸

絹本，設色。

無款。

學馬夏，明中期。佳。

粵1—0110

☆徐渭　牡丹竹梢圖軸

紙本，水墨。

一縷輕烟灑墨香……天池。鈐
"天池道人"白、"青藤道士"白。

真。

粵1—0422

劉泌如　松鴉軸

綾本，水墨。

晚明人之作。不佳。

粵1—0326

☆明佚名　觀潮圖卷

紙本，設色。

無款。

學朱端、李在一派，約正嘉間
人之作，尚佳。

粵1—0117

☆朱良佐　寫生花卉卷

紙本，設色。

"萬曆癸未夏五月，長洲朱良
佐志。"鈐"朱良佐"白、"雲屋
生"白。

餘紙皇甫汸、申時行、王穉
登題。

畫學周之冕一派。真。

原四季花，缺春夏，自荷花題。

粵1—0024

☆沈周　書贈黃淮序並圖卷

前畫。紙本，設色。無款、
印。似配入者。畫是明人學沈
者，非親筆也。

後書《贈黃生淮序》。灑金箋。
"弘治丙辰人日，長洲沈周譔。"
七十歲。爲嘉定黃汝定之子作。

真。

畫粗放，有謝時臣意。疑以僞
畫配真書。

粵1—0511

李藩　十美圖卷

紙本，設色。

"丙辰春日寫，李藩。"

粵1—0301

☆陳洪綬　右軍籠鵝圖軸

　絹本，設色。

　"右軍籠鵝圖。紫翁屬洪綬畫。"

　內右軍手執扇畫竹石甚佳，是老蓮本色，人物綫稍生硬，然是真。款極自然，淡墨飛白。真。

粵1—0140

☆丁雲鵬　立雪求道圖軸

　紙本，設色。

　"丙午暮春之吉，佛弟子丁雲鵬敬寫。"鈐"丁雲鵬印"朱、"南羽氏"白。

　六十歲。

　有石渠印。

　真。

粵1—0138

☆張復　山水軸

　紙本，水墨。

　"庚申初夏雨中寫於十竹山房，中條山人張復。"

　七十五歲。

粵1—0272

藍瑛　玄亭話古軸

　紙本，設色。

　隱老盟翁上款，癸巳。仿大癡山水。

　六十九歲。

　真。

粵1—0258

☆邵彌　擬古山水軸

　絹本，設色。

　題五律，"壬申秋擬古於瓜疇小隱，邵彌。"

　四十一歲。

　真而佳。

粵1—0167

☆董其昌　臨倪山水軸

　絹本，水墨。

　至正十三年二月廿八日，滄浪漫士瓚。前七絕。

　左倪再題四行。

　左董其昌戊午重觀題二行。

　"董玄宰臨倪高士畫並錄題句。戊申清明日。"

　上程正揆壬午春二月題。

　有石渠印。

粵1—0330

☆明佚名　伏虎羅漢軸

　絹本，設色。

　無款。

　與臺灣故宮戴進《羅漢》相

似，是明成化左右之作。

　樹石學馬遠。

粵1—0329

☆明佚名　竹林覓句軸

　紙本，設色。大軸。

　無款。

　畫石是謝時臣本色。有沈周二

印"啓南"、"白石翁"，當即是謝

偽作沈畫也。

粵1—0074

陳淳　梧石萱花軸☆

　紙本，設色。

　"花開當九夏，天際絢晴霞。更

是宜男草，相輝對日斜。道復。"

　真而平平，畫筆碎。

粵1—0276

藍瑛　仿大癡山水軸

　絹本，設色。

"大癡道人畫法，蜑叟藍瑛。"

真。

粵1—0078

☆陳淳　花卉屏

　紙本，設色。丈二匹，四條。

　牡丹桃柳（春），松榴蜀葵

（夏），蕉石（秋），柏樹山花水

仙（冬）。

　真而不佳。紙淡。

粵1—0385

☆張穆　喬柯駿馬軸

　紙本，設色。

　"丁未夏日寫似瀚侯先生詞

宗，羅浮張穆。"

　六十一歲。

　真。

粵1—0236

歸昌世　竹石軸☆

　金箋，水墨。

　"甲戌夏日畫，歸昌世。"

　六十二歲。

　真。

一九八八年十二月六日
廣東省博物館

粵1—0234

☆趙左　寒山石溜圖軸

　紙本，水墨。小幅。

　自題："寒山石溜。曾見營丘粉本，余故擬作此圖，非敢如近日有庸史狂言數觀真本，董太史亦爲余云無李久矣。趙左。"

　真。

粵1—0115

☆宋旭　達摩軸

　紙本，設色。

　"萬曆乙巳春仲，善男子宋旭拜寫。"

　畫巖洞中紅衣達摩。

　真。

粵1—0224

☆□心源　秋湖讀書軸

　絹本，淡設色。

　"心源"。鈐"□□□□"白、"西嶽主人"朱。

　明嘉靖後期，有似謝時臣處。

粵1—0097

☆文嘉　平舟短棹圖

　紙本，水墨。

　短棹輕舟載夕陽……

　真。粗筆。

粵1—0255

☆吳振　霜林遠岫軸

　紙本，水墨。

　"霜林遠岫。崇禎二年三月禊日寫□□□□□，吳振"。字殘缺。

　鈐"吳振印"朱、"之振氏"白。

　真。學倪雲林。

粵1—0130

☆孫克弘　秋艷圖軸

　紙本，設色。

　莫笑開時晚，誰能獨耐秋。雪居弘。

　真。稍敝。

粵1—0327

明佚名　八仙圖軸

　絹本，設色。

　無款。

　明中期。粗俗。

粵1—0239
☆李流芳　疏林亭子軸
　金箋，設色。
　"丁卯冬日，李流芳畫。"
　五十三歲。
　真而佳。

粵1—0197
☆陳繼儒　山水軸
　絹本，設色。
　似宋旭，上有陳繼儒題。
　是代筆之作，陳氏題款。

徐子中　幽巖悟道圖軸
　紙本。
　極似丁九常之作，樹石粗筆，
人物細筆。

粵1—0313
☆蔡璿　仿大癡山水軸
　絹本，設色。
　崇禎戊寅，壽楊左川八十壽。
　"蔡我餘。"
　右側題："行到水窮處，坐看雲
起時。璿。"

真。明末人仿黃之作，有董其
昌、陸治影響。

粵1—0099
☆文嘉　寒山策蹇軸
　紙本，水墨、設色。
　題七絕。
　真。敝補甚。

粵1—0060
☆文徵明　蘭石軸
　紙本，水墨。
　徵明爲禄之作。
　小楷有黃有本色，是真，七十
餘之作。

粵1—0028
沈周　荔枝鵝圖軸
　紙本，設色。
　秋山、浮玉山樵、瘦岡善權題
畫上。
　左下角"啓南"。
　荔枝甚佳，下坡坨亦似。

粵1—0017
☆繆輔　魚藻圖軸
　絹本，設色。
　"武英殿直錦衣鎮撫繆輔寫。"

粵1—0632
張翀　松樹軸☆
　紙本，水墨。
　乾隆三十一年九月六日，流金
山人張翀寫。鈐"蕃林之章"。
　是另一張翀。

粵1—0180
☆董其昌　夏木垂陰軸
　絹本，設色。
　"夏木垂陰。仿黃子久筆法，
亦頗似之。董玄宰。"
　松江中之佳者，全無其生筆。

粵1—0075
☆陳淳　梔子花軸
　紙本，水墨。
　"枝頭明素臉，葉底渡香魂。
道復。"
　真而敝。

粵1—0142
☆丁雲鵬　洗象圖軸
　紙本，設色。
　"聖華居士丁雲鵬敬寫。"
　上方萬曆丙午應麟書《心經》，
題：青溪善男應麟焚沐拜書。

粵1—0286
☆張翀　平湖春曉軸
　絹本，設色。
　"平湖春曉。壬午仲冬，張翀。"

粵1—0245
☆張宏　秋塘戲鵝軸
　絹本，設色。
　"己巳冬月爲與參詞兄寫，張
宏。"
　五十三歲。
　真。改寫上款。

粵1—0285
☆張翀　琵琶行詩意圖軸
　紙本，設色。
　"崇禎辛巳冬日吹香館畫，並
録白居易琵琶行於上，張翀。"
　真。

用茅龍筆書。

款：石齋。

真。

粵1—0263

☆梁元柱　行書出山首疏卷

紙本。

真。明人。字尚佳。

粵1—0214

張瑞圖　行行歸去來辭卷☆

綾本。

天啓丙寅。

真。潔淨。

粵1—0213

張瑞圖　行書卷☆

綾本。

天啓丙寅，書於東湖之晞髮軒。

真。

粵1—0216

☆張瑞圖　行書李白夢遊天姥吟卷

綾本。

李太白夢游天姥別，爲懋修詞宗書於清真堂中，張長公瑞圖。

粵1—0717

金農　硯銘册

紙本，烏絲欄。十開。

"右予所作硯銘也。拙存尊丈先生見而愛之，委書烏絲小册，匆匆作字，殊慨潦草。庚戌十月十二日倣裝將歸，並識別情。金農。"

王鐸　尺牘册☆

紙本。

真。

粵1—0183

☆董其昌　書吳太學墓志册

紙本。十五開。

吳太學死於崇禎甲戌。吳敬庵，孺人金氏。

粵1—0194

朱之蕃　行書梅詞册

紙本。三十四開。

天啓辛酉六十四歲作。

前畫梅一枝。

真。

許維新　尺牘册

紙本。

粵1—0317
☆釋函昰　行書詩軸
　紙本。
　大字。"雷峰老人。"鈐"釋函
昰印"、"天然道人"。
　即今釋之師，崇禎孝廉，爲僧。
佳。

粵1—0265
☆伍瑞隆　行書零□林雜詠軸
　紙本。
　八十三老人。無紀年。
　真。字俗而瑣。

粵1—0316
☆釋函昰　行書七律詩軸
　紙本。
　浴日亭似又文大士，天然。印
二方同上幅。
　字小於上幅。
　真。

粵1—0307
☆王應華　行書五言詩二句軸
　紙本。
　"問年松樹老，有地竹林多。
王應華爲方明禪師。"

粵1—0204
☆釋德清　行書詩卷
　紙本。
　"萬曆甲午小春十月，海印沙
門僧清書。"
　爲黃先太君季子書。

粵1—0031
☆陳獻章　行書梅花詩卷
　紙本。
　"右近稿，錄上廉憲大人正
之，惠曆並此謝，陳獻章頓首。"
　茅龍筆。
　真。

粵1—0315
☆釋函昰　行書建雷峰寺卷
　紙本。
　"天然親筆，七月十八日。"
　僧傳巖跋及引首。引首爲"祖
印重輝"。即釋慧輪，雍正款。
　所書爲雷峯建寺記，詳記各殿
尺寸，指示僧徒。

粵1—0032
☆陳獻章　行書詩卷
　紙本。

一九八八年十二月五日
廣東省博物館

粵1—0700

☆李鱓　花卉册

　紙本，設色。方幅，對開改
推篷。

　乾隆十九年、乾隆二十年。

　六十九、七十歲。

　魏今非捐。

　真而劣，畫劣，字好。

粵1—0280

☆袁尚統　鍾馗軸

　紙本，設色。

　辛卯春日。

　真。

粵1—0573

☆吕學　鑑湖春曉軸

　絹本，設色。

　"鑑湖春曉。海山吕學。"隸
書款。

　真。

粵1—0266

☆伍瑞隆　行書好官詩軸

　絹本。

　"香山治弟伍瑞隆。"贈陳正子
四絶句。壬辰之變……

　明末人。

粵1—0220

張瑞圖　行書五律詩軸☆

　絹本。

　楓林纖月落……

　真。

粵1—0268

☆黄道周　行書五古軸

　綾本。

　鵬鳩豈有常……壬午五月廿日。

　五十八歲。

　真而佳。

粵1—0232

☆陳子壯　行書張秋即事詩軸

　綾本。

　"張秋即事。陳子壯。"鈐"陳
子壯印"白、"秋濤"朱。

粵1—0198

陳繼儒　七佛偈軸

　灑金箋。

一九八八年十二月五日
澄海縣博物館
（在廣東省博物館）

粵8—1
沈周　雲林小景軸
　紙本，水墨。
　題：成化庚子。
　五十四歲。
　有本之物，舊摹本，重潤色。

粵8—3
吳殿邦　行書五絕詩軸
　紙本。
　潮州名人，明末。

粵8—5
宋湘　行書五律詩軸
　紙本。
　本地名家。字劣。

粵8—6
任頤　山雀茶花軸
　絹本，設色。
　同治甲戌冬十月。
　三十五歲。

粵8—4
☆上官周　冷謙張三豐張中像軸
　絹本，設色。
　上有長題，稍早年。
　真。

粵8—2
☆毛翌　貓蝶圖軸
　絹本，設色。
　"庚子天貺日，毛翌仿古。"
　後添款。明末清初人之作。

文徵明　行書水調歌頭軸
　紙本，烏絲欄。
　小行書。
　是裁手卷題頭裱軸。真。

單款。
破碎。

粵6—08
伊秉綬　瘞鶴銘軸
　紙本。
　真。

永埕　自書詩軸
　紙本。
　真。

粵6—11
任頤　枇杷花鳥軸
　紙本，設色。
　己丑。
　五十歲。

任頤　三雄雞圖軸
　紙本，設色。
　己卯。
　偽。

粵6—04
藍瑛　法山樵山水軸☆
　絹本，設色。
　去上款，裁去一行。
　真。破碎。

一九八八年十二月五日
汕頭市博物館
（在廣東省博物館）

粵6—03
董其昌　行書五絶詩軸☆
　綾本。
　松葉堪爲酒……其昌。
　仿。

粵6—10
錢慧安　麥舟濟友圖横幅☆
　紙本，設色。
　丙午秋七月，七十四歲作。
　真而劣。

吳昌碩　花卉横披
　紙本，設色。
　真。

粵6—09
慶保　雁來紅軸☆
　絹本，設色。小軸。
　慶保題：蕉園制府枉顧園中，
以案頭紫判筆寫贈秋色一株，賦
此志感……
　吳榮光、朱桓、葉世倬題。

粵6—07
☆黎簡　仿山樵山水軸
　絹本，設色。
　庚戌。
　絹破闇。不佳。

紀昀　七言聯
　灑金箋。
　舊。可能是代筆之作。

粵6—02
☆董其昌　臨十七帖册
　絹本。十八開。
　丁未夏日。
　後有長跋。

粵6—05
☆方以智　臨帖册
　紙本。十一開。
　“偶臨褚河南、虞永興數字，
臨公喜之……無道人智。”鈐“浮
渡愚者智記”朱。

粵6—01
☆林良　喜鵲蘆雁軸
　絹本，水墨。

粵1—0004
趙孟頫　行楷陋室銘卷
　　紙本。裱衣裱，軸改卷。
　　大字，每行五字。款：子昂。
　　五十左右之書。尚佳。

粵1—0063
☆文徵明　行書蘇黃米三家卷
　　灑金箋。
　　前仿蘇、黃、米三體，後自書
一段。均書唐詩。
　　後馮遷、文嘉、王穀祥、金用、
文仲義、陸師道、周天球、俞允
文、文彭、王延陵等亦書唐詩。
　　真而佳。

粵1—0030
陳獻章　書詩稿卷
　　紙本。
　　前鄭簠引首。
　　應試後作。久爲浮名縛……
右稿呈德孚先生求教，陳獻章
頓首。
　　早年，與暮年茅龍所書不同，
而已有其間架。真。

粵1—0040
李東陽　行書詩卷
　　灑金箋。
　　劉太宰入閣遂歸省墓……久不
作送行詩，院中例贈二首，姑錄
於此。西涯。
　　後題：張太宰索詩，書以贈
之……
　　真而佳。

粵1—0064
☆文徵明　楷書盛應期墓志銘卷
　　紙本，烏絲格。
　　嘉靖十四年乙未九月十三日死。
　　真。因爲墓銘，故字法較粗
厚，然是真跡。

粵1—0113
徐渭　自書詩卷
　　紙本。
　　《淮陰侯祠》、《過項王宮》
（章草書）、《漁樂圖》、《摩訶
庵栝子松下聽絃上人彈琴》，共
四段。
　　款：天池道人。無紀年。
　　真。

白描，畫上小楷書《老子列傳》。

嘉靖己酉五月既望……時年八十。

似文彭書。而老子像尤佳，是行家之作，或是文彭所弄狡獪也。

粵1—0054

文徵明　玉蘭軸

紙本，設色。

爲華補菴作。

僞本。

粵1—0111

☆徐渭　梅竹軸

紙本，設色。紅梅。彩。

一妹提紅拂，三丰下白鸞。

"白"作"墨"。

粵1—0290

☆倪元璐　竹石軸

綾本，水墨。

"戊寅秋仲寫似跨翁老公祖粲，元璐。"

據云原有四幅，只收得其一。

真。

粵1—0552

惲壽平　東籬秋影圖軸

絹本，設色。

"丁卯九月白雲溪樓擬宋人東籬秋影，南田壽平。"

仿本。菊碎，石皴亂而不潤。

粵1—0829

☆金廷標　聞喜圖軸

紙本，設色。

有寶笈三編印、乾隆印。

粵1—0328

☆明佚名　竹石軸

絹本，水墨。

無款。詩塘周壽昌題爲李息齋。

然畫是夏景一派，石尤晚，是明初。

粵1—0088

☆文彭　竹圖軸

紙本，水墨。

壬戌，方壺上款。

真。極似文徵明，可知其仿作者實難區分也。

粵1—0207

☆程嘉燧　松鷄圖軸

　紙本，水墨。

　"庚午長夏寫於聞詠亭，偈菴孟陽。"

　真。粗筆，少見。

粵1—0297

☆楊文驄　甌江墨戲軸

　綾本，水墨。彩。

　庚辰秋與無礙寅翁……壬午暮春，弟楊文驄。

　真而佳，用筆蒼而秀，精品也。

粵1—0305

☆陳洪綬　調梅圖軸

　綾本，設色。彩。

　款：洪綬。

　五十左右之作。

　畫三女。瓶梅甚佳，衣紋流動，人面用鐵綫。佳品。

粵1—0146

宋懋晉　杜甫詩意圖軸

　絹本，設色。

　"五臺多處是三臺。乙卯閏中秋，宋懋晉。"

本色，平平。

粵1—0298

☆楊文驄　蘭竹石軸

　紙本，水墨。

　壬午作。顛倒裳衣，若舞庭下……

　粗筆寫意，佳。

粵1—0050

文徵明　行楷風入松等詞卷

　灑金箋。

　《風入松》、《卜算子》。

　癸巳十月三日，徵明書於玉磬山房。

　六十四歲。

　大字。

粵1—0390

☆張穆　古木名駒圖軸

　紙本，水墨。

　單款。

　真。

粵1—0052

☆文徵明　老子像並書列傳軸

　紙本，水墨。

絹本，設色。

"崇禎庚午秋八月既望寫於瀨江之蒼嶼，白道人陳裸。"

真而工緻。有紀年者少。

粵1—0158

☆關思　層巖積雪圖軸

絹本，設色。

"層巖積雪。仿范寬筆，虛白道人思。"

真。

粵1—0295

☆項聖謨　秋樹歸鴉軸

絹本，設色。

"鴛湖釣叟項聖謨畫。"鈐"不作閒無益事"白。

真而精，樹石渾厚蒼茫，佳作也。

粵1—0109

☆徐渭　竹石軸

紙本，水墨。

紙畔濡毫不敢濃……

唐雲舊藏。

真。

粵1—0332

☆明佚名　溪山行旅圖軸

絹本，設色。

無款，無印。

是戴進之筆，松幹及山石均是其筆墨。

粵1—0277

藍瑛　仿趙吳興山水軸

紙本，設色。

"趙吳興畫法，錢唐藍瑛。"

畫法稍細秀，然紙敝。

粵1—0003

☆宋佚名　伏虎羅漢軸

絹本，設色。

無款。

宋末或元人之作。

粵1—0008

元佚名　枯木蘭石軸

紙本，水墨。

無款。

鈐"拙叟"、王鏊諸印。

是元人。

不似也。"

四十歲。

末一開跋，言經年始畫成，適有人赴洛陽，因以奉寄云云。

山水、花卉、竹石均有。佳品。

粵1—0312

☆葛徵奇　山水册

金箋，水墨。方幅，十開。

庚辰新秋，育如詞兄上款。

後跋二開，言：臥病幽燕，爲育如摹諸家山水云云。

粵1—0007

☆元佚名　黃鶴樓圖團幅

絹本，水墨。

有僞李公麟款，是元人。

文物有印本。

粵1—0900

伊秉綬　行書送何蘭士出守寧夏詩軸

紙本。

乙丑暮春。

真。

粵1—0241

宋珏　隸書過徐文長故居詩軸

紙本。

庚申，魯生張兄上款。

四十五歲。

真。隸書甚劣。

粵1—0396

傅山　行書七絶詩軸

綾本。

"定磁盌貯玫瑰花……山。"

粵1—0009

☆元佚名　竹石軸

絹本，水墨。

無款。

石佳，竹細碎雜亂無章。

元人。

粵1—0077

☆陳淳　蘭竹石軸

紙本，水墨。

傍池開曲徑……

粗率酬應之作。

粵1—0205

☆陳裸　秋山高隱軸

粤1—0408
☆釋弘仁　墨梅扇面
　紙本，水墨。
　樹動懸冰落……龍超居士上款。
　畫一枝孤梅。

粤1—0406
☆釋弘仁　仿梅道人山水扇面
　紙本，水墨。
　擬某沙彌墨意，弘仁。
　佳，筆墨厚，然仍存本色。

粤1—0403
☆釋弘仁　贈爾純山水扇面
　紙本，水墨。
　戶外一峰秀。弘仁爲爾純居
士寫。

雪江學人　山水扇面
　紙本。
　款：雪江學人。
　印在破洞上，是後加者。
　畫是學漸江者，有似有不似。

粤1—0405
☆釋弘仁　孤樓梅萼扇面
　紙本，水墨。

碧萼已敷條……爲龍超居士並
題，漸江僧。

粤1—0401
☆釋弘仁　竹石扇面
　紙本，水墨。
　"癸卯秋仲，爲夏先居士寫，
漸江。"
　五十四歲。
　佳。

粤1—0571
☆江注　野水浮棹扇面
　紙本，水墨。
　埜水浮仙棹。爲浩如道兄寫
句，江注。
　學漸江，明顯筆墨稚弱細碎。

粤1—0095
☆文嘉　山水雜畫册
　紙本，水墨。十開，對開改
推篷。
　鈐"音""父"壓角印，又有
"吳之矩印"白、"與千古游"白、
"邊城尉"白諸印。
　"庚子三月效雲林翁筆意寫於
橘花齋，並效其書法，然政恐俱

一九八八年十一月二十四日
廣東省博物館

粵1—0702

☆李鱓　松鶴軸

　紙本，設色。[彩]。

　"筆情墨趣苦中甜……李生七十猶少年。"象翁年長兄上款。

　真而劣，晚年筆僵墨滯，然款是真。

粵1—0452

☆高儼　夏山深秀圖軸

　絹本，設色。

　丙午，壽梁母黃太夫人。廣東新會人。

　詩塘尹源進題，均明代衛名。文中又謂聖天子奉慈宮……疑是萬曆時，然畫風又稍晚。待查。

　按：尹源進爲順治進士，則爲康熙丙午無疑矣。

粵1—0649

☆袁江　春江花月夜軸

　絹本，設色。

　"春江花月夜。邗上袁江。"

　畫似稍早年，山石多不露筆蹤。

粵1—0458

☆龔賢　寒林飛瀑圖軸

　絹本，水墨。巨軸。

　戊申天中節畫於清涼山居……

　畫真，而山、樹均稍板，非精品也。

粵1—0745

☆袁耀　雪蕉雙鶴軸

　絹本，設色。

　"己未新秋，邗上袁耀畫。"

　真。

粵1—0404

☆釋弘仁　孤嶼停舟扇面

　紙本，水墨。

　款：漸江學人。

　真而佳。

粵1—0399

☆釋弘仁　蘆江秋泊扇面

　紙本，水墨。

　介承居士上款。庚寅八月廿四日，漸江僧。

　四十一歲。

"雲舫凜峰智道人。"

真而佳。構圖爲已見諸品之冠。

粤1—0010

☆元佚名　溪山煙靄圖軸

絹本，水墨。

無款。

有司印及孫承澤印。

舊題宋人，是元人之作，李士行後學。畫中景，近景樹石。

粤1—0331

明佚名　松溪垂釣圖軸

絹本，設色。

無款。

山頭松樹是戴進風格，姑定爲其作。

畫草草，酬應之作，不精。

"所翁。"鈐"雷電室"、"九淵之珍"。

至精之品，國内最佳之品。

粵1—0092
☆葉雙石　松鶴軸
絹本，設色。
"雙石。"
晚明之作。呂紀之甥。

粵1—0826
☆沈宗騫　捫虱圖軸
紙本，水墨。
"捫虱圖。乾隆戊申秋九月，芥舟沈宗騫。"
工筆。畫王猛故事。佳。

粵1—0471
☆曹有光　山水軸
絹本，設色。
癸卯。
佳。

粵1—0608
☆蕭晨　葛洪移居圖軸
絹本，設色。
癸亥春日。挖上款，款：蘭陵醉客蕭晨。
學仇英一派。

粵1—0025
☆沈周　溪山高逸圖卷
紙本，水墨。高頭巨卷。彩。
前伊秉綬題"最爲第壹"四大字。
弘治丁巳春三月四日書於有竹莊。自題老年自娛之作。
七十一歲。
學吳仲圭。真。
款在另紙，有可疑處。字意似不連，竢考。
再閱，粗而不秀，終不無疑議！字亦有可議處。存疑。

粵1—0423
☆顧大申　摹黃子久溪山亭子圖軸
絹本，設色。彩。
"長谷外史顧大申，甲辰前六月既望。"
學董。佳。

粵1—0570
☆釋一智　黃海山色軸
紙本，水墨。

敏中題。

　一 "內大臣尚書和珅進"，賜名
"錦雲良駿"。丙午董誥題。

　二圖一人所畫。查和珅爲內大
臣尚書之時。

　圖上有寶笈重編印，是宮內
之物。

　疑是宮中之畫，流出後僞加郎
世寧款者。

粵1—0428
☆釋髡殘　黃山煙樹圖軸
　紙本，設色。巨軸。彩。
　辛丑九月。
　五十歲。
　真而佳。

粵1—0308
釋白丁　蘭石軸
　紙本，水墨。
　丁丑秋，崑石老衲上款，衲弟
行民。
　板橋常稱賞之，畫實不佳也。

☆黃慎　雋不疑拭劍圖軸
　紙本，設色。
　乾隆癸卯春王正月……

　四十八年，九十七歲。
　疑。

藍濤　山水軸
　絹本，設色。
　丙子畫於東皋草堂。
　僞。

粵1—0670
☆華喦　松下三老圖軸
　絹本，水墨、設色。
　"半壑移雲水……東園寫於老
桂山堂並題句。"
　真而佳。中年之作。

粵1—0013
☆夏㫤　竹石軸
　絹本，水墨。
　"東吳仲昭夏㫤寫。"無印記。
　畫竹碎，石似全不似，全無王
孟端遺法，與習見者全不似，然
畫是舊物，或是明人仿本?
　故宮換與廣州者。

粵1—0002
☆陳容　雲龍軸
　絹本，水墨。巨軸。彩。

絹本，設色。
印款："以善圖書。"
真。

粵1—0669
☆華喦 林下談道軸
　絹本，設色。
　真。山水尚佳，人物俗。

粵1—0533
☆王翬、黃鼎、禹之鼎、顧昉、
楊晉等 芝仙書屋圖軸
　紙本，水墨。彩。
　各家均自題畫上。四周諸家
題詩。
　爲芝仙作，題"芝仙書屋圖"。
　此清人合作之極盛者，近三十
家之多。

粵1—0645
☆袁江 山水軸
　絹本，設色。彩。
　"法馬欽山筆意，邗上袁江，
時丁丑上巳後二日。"
　真。是中年筆。

粵1—0120
周之冕 梅壽圖軸
　絹本，設色。
　"萬曆己亥上元，周之冕寫壽
李江尊丈徐先生七秩。"
　真而不佳，應酬之作。畫飛白
石及梅幹有文徵明法。

粵1—0019
林良 松鶴圖軸
　絹本，設色。
　單款。
　商承祚捐。
　真而平平。

粵1—0730
黃慎 探珠圖軸
　紙本，設色。巨軸。
　"探珠圖。乾隆十四年春五月
寫於潯陽署中，癭瓢黃慎。"
　六十三歲。

粵1—0743
郎世寧 馬圖軸
　絹本，設色。二幅。
　一"内大臣班第恭進"，賜名
"佶閑驪"有郎世寧款。戊寅于

粵1--0203
陳士　移居圖軸☆
　絹本，設色。
　"紫琅陳士。"
　真。

粵1—0082
☆謝時臣　柳城漁艇軸
　紙本，淡色。丈二匹。
　"柳色孤城內，鶯聲細雨中。
樗仙謝時臣。"
　真而佳。

粵1—0487
☆梅清　松石軸
　紙本，水墨。
　仿石田老人筆意……
　真而不佳。

粵1—0491
☆朱耷　蘆雁軸
　紙本，設色。
　"乙酉秋日寫，八大山人。"
　八十歲。
　暮年衰筆，雁甚劣。

粵1—0011
☆邊景昭　雪梅雙鶴圖軸
　絹本，設色。彩。
　"待詔邊景昭寫雪梅雙鶴圖。"
　真而破碎。

粵1—0067
☆唐寅　雪嶺尋詩軸
　絹本。彩。
　蹇驢寒顫不勝騎……吳郡唐寅。
　真而平平。絹稀疏傷神。

粵1—0116
☆蔣乾　聽泉高士軸
　絹本，設色。
　"桃實三千歲，泉起萬丈遙。
崔賓蔣乾。"鈐"四明蔣乾"。
　畫一人觀泉。是明後期。

粵1—0022
☆林良　雙鷹軸
　絹本，設色。彩。
　單款。
　真。

粵1—0020
☆林良　柳塘翠羽軸

"贈無懷禪師"。鈐"太平艸本"。

"送宣皎上人遊太白。"鈐"竹里"朱、"王雲"白。

"贈莊上人。"鈐"有詩"白。

"送靈應上人。"

自題數則，無總款。均真。

粵1—0377

賴鏡　松色山光軸

綾本，設色。

款：白水鏡。

畫平平。

粵1—0746

☆袁耀　瓊樓春色圖橫披

絹本，設色。

"春色先歸十二樓。時甲戌清冬，邗上袁耀擬意。"

查紀年，如是早年尚可考慮，否則偽。

樹散，石弱，樓閣亦鬆散。然又是晚年畫風。

粵1—0747

☆袁耀　春居圖軸

絹本，水墨。彩。

丁丑天中前五日。

是本色，然仍滯。查相對紀年。

佚名　仿巨然萬木奇峰圖軸

絹本，水墨。

明末清初人之作，耿信公題，中有擦去，又于信公下填"嘉祚"二字，是偽題以求重者。

粵1—0732

☆黃慎　踏雪尋梅圖軸

紙本，設色。

乾隆壬午秋七月。

七十六歲。

真。

鄭燮　竹石軸☆

紙本。大軸。

只有高山老結鄰……

真而劣。

粵1—0543

☆吳定　山高水長軸

紙本，設色。

山高水長。仿梅道人筆，吳定。

明末人。滿紙皆畫，無靈氣。匠畫也。

粵1—0944
☆湯貽汾　贈別圖軸
　紙本，設色。巨軸。
　丙午七月二十二日，小村上款。
　六十九歲。
　真而佳。

陳岳樓　金園雅集圖卷☆
　紙本，設色。高頭巨卷。
　道光戊申湯貽汾題於畫上。
　七十一歲。

粵1—0126
☆詹景鳳　草書唐詩軸
　紙本。巨軸。
　五夜漏聲催曉箭……芝臺朱老
姻家上款。
　真。

粵1—0960
☆費丹旭　楚江像軸
　紙本，設色。巨軸。
　“戊申夏四月楚江上公將軍命
寫，曉樓費丹旭。”
　四十七歲。
　真。

粵1—0202
陳繼儒　行書讀李泌傳贊軸☆
　紙本。
　三言，讀李鄴侯傳作。是贊。
　真。

粵1—0992
☆趙之謙　牡丹湖石軸
　紙本，設色。巨軸。
　同治九年，勉齋公祖上款。
　四十二歲。
　真。

王畿　松芝圖軸
　紙本，水墨。

粵1—0606
☆王雲　賈島詩意卷
　紙本，水墨。
　乙巳上元後，爲南公大和尚作。
　“邗上清癡道人王雲，時年七十
有四。”畫江上縴夫。
　七十四歲。

粵1—0605
☆王雲　深山禪蹟圖卷
　紙本，水墨。

粵1—0961

☆戴熙　古大夫圖軸

紙本，設色。

畫松。"古大夫圖。道光丙午秋杪，戴熙。"

四十六歲。

謝、劉以爲真。

偽。松雜亂，石皴不潤，不似中年之筆。

夏珪　寒江獨釣軸

絹本，水墨。

明人黑畫。

粵1—0668

☆華喦　崇儒館圖軸

紙本，設色。大軸。

壬申四月。

七十一歲。

真而不佳。

粵1—0337

☆趙岫　竹石圖軸

紙本，水墨。

中洲雲道人趙岫。

竹雜亂，石濁而笨。真。是晚明劣手，山東曾見一件。

粵1—0419

葉雨　泰山五松軸☆

紙本，設色。

己未菊月，君度上款。

粵1—0850

☆羅聘　蘭石軸

紙本，水墨。

脉源禪兄上款。

學板橋一派。真。

粵1—0228

李孫宸　壽龍友詩軸☆

紙本。

季夏望後二日……

學文徵明大字，平平。明末。蟲傷過甚。

粵1—0899

伊秉綬　隸書大字五言排律詩軸☆

紙本。

郭南處士宅，門外羅群峰……嘉慶七年日長至，汀州伊秉綬書。

佳。

一九八八年十一月二十三日
廣東省博物館

粵1—0303
陳洪綬、嚴湛　麻姑獻壽軸☆
　絹本，設色。巨軸。
　"溪山老蓮洪綬寫壽於惜華
堂，嚴湛畫色。"
　與故宮本相同，均嚴湛畫，石
板，人物綫條亦差。
　上博亦有一本。

粵1—0768
鄭燮　竹圖軸☆
　紙本，水墨。
　霖老年學兄政，板橋鄭燮。
　竹葉僵而滯，是仿本。

粵1—0769（《中國古代書畫目
錄》爲0766）
鄭燮　二清圖軸
　紙本。
　蘭竹石，蔚老上款。
　真。

方膏茂　花卉軸
　紙本，設色。

戊辰冬日。
乾隆左右。工筆，劣品。

粵1—0456
諸昇　竹石軸☆
　絹本，水墨。大軸。
　甲辰桂秋。
　真而劣。

粵1—0889
童衡　松鶴軸☆
　紙本，設色。
　丙午。
　學沈銓。劣。

粵1—0572
☆呂學　蘭亭修禊軸
　絹本，設色。
　"莙東呂學製。"鈐"呂學私
印"、"海山"。
　大青綠學仇英，大效果尚可，
細看筆墨水平甚差。

明佚名　題巨然夏雲欲雨圖軸
　絹本，水墨、設色。
　明人學謝時臣之流。

廣東省

閩1—051
沈銓　柏鹿軸☆
　紙本，設色。大軸。
　癸酉歲朝……時年七十有二。

閩1—050
沈銓　松鶴圖軸☆
　紙本，設色。大軸。
　癸酉作。
　與前爲對畫。

閩1—022
☆藍瑛　山水軸
　絹本，設色。

桂馥　隸書軸
　紙本。大軸。
　真。

許友　行草軸
　紙本。大軸，二件。
　真。

閩1—038
☆鄭旼　倣黃鶴山樵鐵綱珊瑚軸
　紙本，水墨。精。
　庚申十一月。
　真而佳。

閩1—008
☆董其昌　林塘晚歸圖軸
　絹本，設色。精。
　二題。戊辰。
　真。

閩1—004
☆周翰　西園雅集圖卷
　絹本，水墨。
　"西園雅集圖。長洲周翰作。"
鈐"南山"。
　似尤求。

　福建省鑑定至此結束。共看
四日。

乾隆己巳秋七月。

畫尚可。

閩1—037

諸昇、戴有　合作竹雀圖軸☆

　紙本，設色。

　真。

閩1—036

諸昇　竹圖軸☆

　絹本，水墨。

　七十三歲作。

閩1—090

劉永松　隸書五言聯☆

　紙本。

　姓谷上款。己卯夏至節，弟永松。

　學伊秉綬，似而尖刻，有參攷作用。

閩1—011

張堯恩　春色烟巒軸

　金箋，水墨。

　"甲辰夏日畫，張堯恩。"

　其人見於《圖繪寶鑒》（續編）。

閩1—028

徐彥復　花鳥圖册☆

　紙本，設色。四片。

　約明萬曆末至清初間之作。

　工雅。

閩1—101

楊舟　鷹魚猴鹿屏

　紙本，設色。四條。

　丁卯。

閩1—002

☆沈周　竹西圖軸

　紙本，設色。精。

　成化癸卯歲孟秋一日，因趙君仲美求贈竹西柱史，姑蘇沈周。

　吳寬、□岳、楊一清、程敏政、李東陽題畫上。

　"岳"下鈐"舜咨"朱方。

　學倪黃。真而佳。破碎。

閩1—084

☆伊秉綬　臨顏真卿書軸

　紙本。

　真。

紙本，白描。

己未。

閩1—097

汪昉、王蔭昌　重修歷下亭圖卷☆

　　紙本，設色。

　　弼夫上款。

　　前何紹基引首，後何氏長題。

閩1—063

☆鄭燮　竹菊軸

　　紙本，水墨。二軸。

　　真而劣甚。

　　菊拍照。

閩1—041

蔡遠　溪山彈琴圖軸

　　絹本，設色。

　　"壬辰九秋，蔡遠。"

　　學石谷。

閩1—023

☆藍瑛　晴嵐暖翠軸

　　絹本，設色。

　　真。

閩1—080

李燦　策蹇圖軸

　　紙本，設色。

　　約乾隆時人。

　　真。學黃慎人物。

閩1—079

李燦　拐仙圖軸

　　紙本，設色。

　　珠園李燦。

　　真。學黃慎。

閩1—010

王玉生　幔亭圖軸☆

　　絹本，設色。

　　陳□夫、謝肇淛、徐惟起等題畫上。

　　萬曆間作。

甘國寶　畫虎橫披

　　"甘國寶指頭生活。"

　　畫劣甚。

閩1—069

☆宗鉉　朱竹屏

　　絹本，設色。四條。

許煌　人物軸

　紙本。二軸。

　學黃慎而劣甚。

閩1—068

☆巫璉　瓶梅軸

　紙本，水墨。

　"臨水一枝春占早，照人千樹雪同清。寧化巫璉。"

閩1—086

☆吴錦　爲魏成憲作讀書人家之圖卷

　紙本，水墨。

　嘉慶四年。

　前張燕昌飛白"讀書人家"四大字。後伊墨卿題：嘉慶三年時，太上皇帝召見魏成憲，謂其爲"讀書人家"，故屬張燕昌書之，云云。

閩1—067

☆巫璉　桃花源圖卷

　絹本，設色。

　乾隆壬申孟秋月，寧化巫璉。

　學黃慎早年山水，佳。小楷款亦似黃早年。

閩1—100

☆吴東槐　東方朔偷桃圖軸

　紙本，設色。

　畫學黃老年，而字不似。

閩1—088

☆湯貽汾　山水軸

　絹本，水墨。

　爲弼夫作。

閩1—089

☆周凱　山水軸

　絹本，設色。

　爲弼夫作。

　二軸爲一堂屏中之物。

閩1—014

☆沈士充　雲山烟水圖卷

　絹本，設色。

　"丙辰長夏寫於超古禪院之西來堂，沈士充。"

　智舷題詩。

　真而佳。

閩1—098

沈鏡湖　人物横披

一九八八年十一月十二日
福建省博物館

閩1—093
☆郭尚先　蘭石軸
　絹本，設色。
　壬辰夏至前二日晨赴太歲壇祈雨，歸閱陳白陽畫卷擬之，蘭道人。

郭尚先　蘭石冊
　紙本，水墨。
　橫長，是隔扇上用者。
　畫俗字亦劣，不真。

閩1—076
陳登龍　戀雲圖卷☆
　綾本，水墨。
　嘉慶甲戌，七十三歲作。
　後孫爾準、梁章鉅等題。

閩1—025
陳洪綬　紅葉秋蟲軸☆
　絹本，設色。
　洪綬寫於溪山。
　勾竹及枯枝是本色。破碎過甚。真。

閩1—039
陳雪　古木含風扇面
　紙本，水墨。
　丙寅。

閩1—091
朱育　也可園圖卷☆
　紙本，設色。
　何紹基引首：也可園圖。弼夫同年屬題，何紹基。
　畫是題山左鹺署，也可園爲阿雨窗修，弼夫都轉重修云云。
　陳景亮《重修也可園記》。即弼夫。
　崇恩、吳廷棟跋。

朱鶴　武彝攬勝屏
　絹本。四條。
　約乾隆前期，尚有金陵影響。

閩1—031
☆許友　青松圖軸
　綾本，水墨。
　“乙亥燈下畫祝於長安邸中，許友眉。”鈐“許友之印”。
　陳鼎、周亮工等題。
　真。

乾隆八年。

真。

林霞　長春如意軸

紙本，設色。

莆田人。

華嵒　花鳥軸
紙本，設色。
敝甚。款是後加。

閩1—072
劉墉　行書詩軸☆
紙本。
爲吳荷屋書。
吳有邊跋以贈人。
真。

閩1—071
劉墉　行書冊
紙本。十一開。
宋經背面書。
丙辰，爲蔚堂妹丈書。

閩1—070
☆黃錦　蘆鴨圖軸
紙本，設色。
晴峰黃錦。
破甚。是閩人學黃慎者，留爲
標本。

閩1—030
黃應諶　鍾馗軸☆
絹本，設色。

八十一歲。

閩1—056
☆黃慎　書畫冊
紙本。書九幅，畫十幅。
畫山水、人物，設色。
乾隆四年。小楷款，佳。
前數幅細筆，佳。後粗筆。

黃瑾　山水花卉冊
絹本，設色。
甲申款。
學陳老蓮。

宋懋晉　山水卷
紙本，設色。
前宋珏引首。
畫加林古度僞款。

黃慎　探梅圖軸
紙本。
乾隆。
真。

閩1—057
黃慎　麻姑軸
紙本，設色。

閩1—053
☆金農　梅花册
　磁青紙本，泥金畫。十二開，
直幅，小册。
　乾隆二十二年七十一歲作。

閩1—052
☆華喦　山水册
　紙本，設色。五開。
　無紀年。

閩1—060
☆鄭燮　蘭竹册
　絹本，水墨。十二開。
　壬午清和。
　是隔扇心子，是六扇隔扇，上
下各二隔心。

閩1—048
☆袁江　山水屏
　絹本，設色。六條。
　匡廬瀑布
　　匡廬瀑布。印款。
　　是早年。樹似，而山石不類。
　春雷起蟄
　東山別墅
　一品當朝

梁園飛雪
瀟湘烟雨

閩1—017
☆趙珣　烟壑亂楸圖卷
　絹本，水墨。
　明末清初人之作，福建莆田人。
　畫松佳，松梢隱現於烟雲中。
尚可。"秋"誤"楸"。

閩1—061
☆鄭燮　六根清净之圖軸
　紙本，水墨。
　竹石。
　真。敝。

閩1—058
黃慎　鷹圖軸
　紙本，設色。
　乾隆庚辰。

閩1—005
☆吳彬　峰巒承秀圖軸
　絹本，設色。
　"峰巒味雨林承秀，倚閣吟成
物外詩。吳彬。"篆書。
　真而佳。絹稍黯。

後倪致黃石齋函，真。
共四札。
倪札入目。

錢澧　大字軸
　　紙本。
　　去上款。
　　真。

蔣億　十一言聯
　　紙本。
　　真而不佳，然少見。

閩1—049
☆蔡世遠　行書詩軸
　　絹本。

閩1—066
☆鄭燮　行書瑞鶴仙詞軸
　　紙本。
　　無紀年。

閩1—021
☆黃道周　書和王宇泰詩卷
　　紙本。
　　崇禎壬申元夕後四日，黃道周

具草請正。
　　佳。

張瑞圖　行書杜甫登岱詩軸
　　綾本。
　　真。

閩1—055
☆金農　隸書軸
　　紙本。
　　建武之元，事舉其中……
　　真。

閩1—003
☆文徵明　行書前後赤壁賦冊
　　紙本，烏絲欄。八開。
　　嘉靖壬辰。

閩1—020
☆宋珏　行書諷賦冊
　　泥金箋。八開。
　　崇禎四年五月夏至……
　　真而佳。

石濤　花卉冊
　　紙本，水墨。四開。

己亥。
真。

閩1—042
汪士鋐　行書黃山谷語軸☆
　紙本。
　真而平平。

閩1　064
鄭燮　行書七律詩軸
　紙本。
　草率。

閩1—065
鄭燮　行書詩軸
　紙本。
　草率。

閩1—092
☆郭尚先　楷書翁氏平糶記卷
　灑金箋。
　道光乙酉。
　工楷佳。

閩1—095
☆郭尚先　六言屏
　紙本。四條，巨軸。

大字。去上款。

閩1—094
☆郭尚先　楷書臨王居士磚塔
銘軸
　紙本。

閩1—059
☆黃慎　草書詩軸
　紙本。
　"雲裏帝城雙鳳闕。乾隆庚辰
書，七四叟黃慎。"
　大字。真。
　又一件："錦衣猶帶御意濃"，
爲對幅。
　又一件，見照片，破碎，上下
款不同，亦無紀年。

閩1—096
郭尚先　行書七絕詩二首橫披
　朱絲欄。
　真。

閩1—024
☆倪元璐、黃道周　書札合冊
　五開。
　前黃道周尺牘，真而字弱。

一九八八年十一月十一日
福建省博物館

閩1—026

☆林垐　草書七古詩軸

　　絹本。

　　林垐。鈐"耻齋"。

　　明代福清人，崇禎癸未進士。

　　學張弼。

閩1—027

林垐　草書七絕詩軸☆

　　絹本。

　　破碎。

閩1—045

林佶　行書天壽節竹枝詞軸☆

　　綾本。

　　真。

閩1—001

☆林環等　行書玉堂對雪詩並
序册

　　紙本。二十開。

　　永樂六年林環書序。

　　楊相後序。

　　盧陵周述後叙。

後周孟簡、陳全、劉素、閩中
洪順、會稽章敞、海昌沈昇、慈
溪陳敬宗、衡陽袁添祿、星源盧
翰、吳興楊勉、温陵倪維哲、三衢
吾紳、四明周翰、匡山余鼎、泰
和王直、臨川王英、永嘉王道。

　　後嘉慶丁巳從裔孫陳化龍跋，
謂爲其從祖陳全唱和所貽云云。
又云有缺前半者二首爲羅汝欽、
曾棨。

　　共二十二人唱和，時永樂六年
事也。

閩1—044

林佶　楷書樂毅論蘭亭等册☆

　　紙本，烏絲欄。十二開。

　　真。

閩1—015

呂圖南　行書醉翁操册☆

　　紙本。十一開。

　　無紀年。

　　萬曆人，曾刻《柳文》。

閩1—043

☆汪士鋐　行書詩軸

　　紙本。

一九八八年十一月十日
福州市博物館

閩2—2
楊文驄　山水扇面
　　金箋，水墨。
　　甲戌款。
　　真。

閩2—1
張弼　書論二王書軸
　　紙本。
　　"三山林景清酷好書法，以此
告之，東海翁。"
　　真。破舊。

袁耀　綠野堂圖軸
　　絹本。
　　破碎蟲傷過甚。

閩1—075
余集　行書七言聯☆
　紙本。
　真。

閩1—032
陳名夏　臨十七帖卷☆
　紙本。
　順治十年癸巳秋八月一日偶書
十七帖，名夏。
　真。

閩1—012
☆謝肇淛　行書金陵懷古詩軸
　金箋。
　文若大辭伯上款。
　佳。

閩1—083
☆伊秉綬　張烈婦詩並貞烈垂芳
榜卷
　紙本。
　嘉慶十六年。
　真而佳。

伊秉綬　五言聯
　紅絹本。
　嘉慶己未。
　早年字與晚年不同。

閩1—082
☆伊秉綬　自書詩賜花溪册
　紙本。十七開。
　嘉慶八年書。
　真而佳。

閩1—081
伊秉綬　節臨漢碑軸
　紙本。
　“節臨漢碑。戊申九日，汀州
伊秉綬。”
　真而佳。

閩1—007
陳經邦　行書朱熹武夷九曲棹歌
册☆
　絹本。十開。
　甲寅款。
　真。

字佳，而破碎過甚。

閩1—033
傅山　書七絕詩軸 ☆
　綾本。
　真。

文彭　小楷書陶詩
　紙本。小幅，四片。
　真。

閩1—078
☆錢坫　篆書橫披
　紙本。
　每行二大字。
　真。

閩1—016
許光祚　臨黃庭經卷 ☆
　綾本。
　萬曆丙辰。
　真。

閩1—054
金農　隸書范石湖句軸
　紙本。
　“冬心齋主金司農”。鈐“金司

農印”白、“性本愛丘山”。
　迎首“冬心齋”朱長小印。
　學鄭谷口，與習見者不類，應
是早年。

閩1—035
吳國對　行書五律詩軸 ☆
　綾本。
　赤雲牛台上款。
　敝甚。

翁方綱　書賜書樓榜
　紙本。
　望坡上款。（其人官至中丞）
　真。

翁方綱　大書居敬堂榜 ☆
　紙本。
　亦望坡上款，與上爲一對。

閩1—040
查昇　行書七絕詩軸 ☆
　綾本。
　英伯年親翁上款。
　真。

王鐸　行書詩卷☆
　綾本。
　真而劣甚。

王鐸　臨閣帖卷
　綾本。
　丙戌秋八月。

王鐸　行書七言詩軸
　綾本。
　"丁亥秋仲書於汪洋齋，王鐸。"

王鐸　臨王帖軸
　綾本。
　辛巳。

王鐸　行書臨閣帖卷
　花綾本。
　琅華館師古。張芝……
　丁亥六月五十六歲書。
　自跋用羅小華墨書六卷。
　真。

閩1—029
☆王鐸　行書五律詩軸
　綾本。
　生事俚作。丙戌，夢禎上款。

閩1—034
周亮工　行書□氏家乘序卷
　紙本。
　無紀年。"櫟下周亮工頓首。"
　鈐"原諒"白。
　姓氏蟲傷不可辨。

閩1—018
曹學佺　行書軸☆
　紙本。

閩1—046
☆趙執信　行書王昌齡詩軸
　紙本。
　"壬子季夏對雨書，飴山翁執
信。"
　真。

閩1—074
☆趙翼　行書四六文軸
　灑金箋。
　"陽湖趙翼。"
　真。少見。

閩1—009
葉向高　行書登六和塔詩軸☆
　綾本。

一九八八年十一月十日
福建省博物館

閩1—073
梁同書　行楷四時讀書樂册☆
　紙本，烏絲欄。二十開。
　癸酉九十一歲作，新吾上款。
　大字。真而平平。

閩1—013
張瑞圖　行書屏☆
　綾本。四條。
　"庚午夏五，白毫菴居士瑞
圖。"
　每幅二行，均裁爲兩半，右深
左淺。

張瑞圖　行書李空同詩册
　紙本。
　天啓乙丑。
　真。蟲傷。

閩1—019
王思任　行書七絶詩軸☆
　綾本。
　真。潔淨。

王芑孫　行書屏
　紙本。四條。
　真。

閩1—085
☆王芑孫　行書賈文元公戒子孫
文軸
　紙本。
　真。潔淨。

閩1—087
梁章鉅　楷書八言聯☆
　冷金箋。
　大字。真。

閩1—047
王澍　篆書軸☆
　紙本，烏絲格。
　雍正辛亥。

閩1—006
☆王穉登　自書與李玄白詩卷
　紙本，烏絲欄。二卷。
　各有詩題，末有長跋。後又録
一詩。丁未二月玄白過訪，悉出
舊草録作一卷。
　真而佳。

一九八八年十一月十日
晉江縣博物館

沈一貫　對聯

　僞。

清佚名　伊秉綬像

　真。破損。

閩4—05

殷輅　山水軸

　金箋，重設色。

　"天香圖。壬午清和日倣范華
原筆法於西溪草堂花塢，殷輅。"

　學仇十洲，片子貨之署名者，
清初。

也古道人　蘆雁軸

　紙本，設色。

　學邊壽民。

閩4—14

☆高其佩　雲溪泛舟軸

　細絹本，設色。

　"臣高其佩恭繪。"

　有"乾隆御覽之寶"。

　是陸嵋代筆。

絹本。
真，頗佳。

閩4—04
胡靖　行書舞鶴賦軸☆
　綾本。
　壬午。
　真。明人書。

明佚名　縚馬圖軸☆
　絹本，設色。
　無款。
　畫一契丹人縚馬尾。明中期。

閩4—16
☆金農　隸書南齊褚先生傳軸
　絹本，烏絲格。
　款：之江舊民……

閩4—15
胤禛　行書七律詩軸☆
　灑金絹本。
　雍正己酉湖際聞野寺鐘聲之作。
　真。

宋曹　行書軸
　絹本。

玄燁　行書軸
　絹本。未裱。
　真。

閩4—17
劉墉　行書臨秋深帖軸☆
　紙本。

玄燁　大字書永言惟舊匾
　綾本。大幅。

閩4—19
何紹基　八言壽楊母蔡太夫人七
旬壽聯☆
　紙本。
　真而佳。

閩4—11
☆何元英　山水軸
　綾本，水墨。
　乙巳春日。擦上款。自題倣北
苑筆意。

閩4—18
何紹基　隸書屏☆
　紙本。四條。
　真而佳。

一九八八年十一月九日
厦門華僑博物院

閩4—06
☆明佚名　行旅圖軸
　絹本，設色。
　無款。
　明人。李在後學，人物稍差，山水佳。

閩4—08
明佚名　雪梅寒禽軸☆
　絹本，設色。
　無款。
　明中後期之作，工筆。

閩4—12
☆叢大爲　行書七絕詩軸
　灑金箋。
　款：堯山爲。
　明中後期人書。

閩4—13
陳希稷　行書七絕詩軸☆
　紙本。
　字學周亮工而硬。

閩4—09
☆明佚名　蕉陰狸奴圖軸
　絹本，水墨。
　畫勾蘭前一貓。無款。
　鈐有"雲翁"葫蘆印。
　又"大明太宗文皇帝孫□王之印"朱方，□似"寧"字。

閩4—10
戴明説　山水軸☆
　絹本，設色。
　真。

閩4—01
☆張路　琴鶴焚香圖軸
　絹本，設色。
　平山款。
　真而平平。

閩4—03
張瑞圖　行書五律詩軸☆
　絹本。
　真。

閩4—02
葉向高　行書唐人畫馬歌軸

一九八八年十一月九日
同安文化館

無。

一九八八年十一月九日
泉州市文物管理委員會

閩7—1

黃道周　行書詩軸☆
　綾本。
　"寄蕭雲濤作似仁祖兄丈正
之。道周。"

郭尚先　楷書林太夫人七十壽
言册
　磁青紙，金書。
　真。

張瑞圖　行書軸
　絹本。
　真。

一九八八年十一月九日
安溪縣博物館

閩8—2

玄燁　行書南巡詩卷 ☆
　灑金箋。大卷。
　乙酉仲春南巡舟中書。
　後李光地跋，李斌代書。

玄燁　書急功尚義匾
　紙本。大幅。
　爲李光地書。
　後李光地跋，李斌代書。

與前卷均李光地家藏。
真。

李光地　楷書軸
　綾本。
　楷字，是代筆。

閩8—1

文徵明　行書近溪詩軸 ☆
　絹本。
　近溪爲張君賦……
　嘉靖乙未九月，前翰林待詔……
　真而佳。

一九八八年十一月九日
寧化縣博物館

黄慎　人物軸
　紙本，設色。
　乾隆五年。
　倣本。

閩5—1
黄慎　猫蝶萱草圖軸☆
　紙本，設色。
　雍正十二年嘉平月。
　真。

黄慎　八菓橫册
　絹本，設色。三幅。
　真。

閩5—2
☆黄慎　風塵三俠軸
　紙本，設色。
　瘦瓢黄慎。黄慎作"黄愼"。

伊秉綬　行書詩軸
　高麗箋。
　賞賜天閑王驛騂……
　真。

閩5—3
☆周槐　松溪垂釣橫披
　紙本，設色。
　"歲在上章攝提格黄鐘月上浣
寫於平園草堂，寧化翠雲周槐。"
　字似黄慎，畫用筆亦有似處。
疑本地倣黄慎之偽品多出其手，
可用爲研究黄慎偽品之資料。

黄慎　山水橫披
　乾隆壬午七十六歲作。
　真而佳，但黑而碎。

伊秉綬　書孝梅詩卷
　紙本。
　真。

伊秉綬　臨顏書軸
　絹本。
　真。

閩3—1

☆陸治　山齋客至卷

　絹本，設色。雙經稀絹。

　"包山陸治作。"

　畫年代弱，而畫風與包山不似。而款佳，極似。

閩3—2

☆尤求　飲中八仙卷

紙本，設色。

前文彭引首"樂此不疲"。

萬曆壬午仲春朔日寫，長洲尤求。鈐"吳人尤求"、"鳳丘"。

陸士仁題《飲中八仙詩》於本畫上。

畫似，水平亦相近，而款字稍差。

畫衣紋均用色綫。

一九八八年十一月九日
廈門市博物館

仇英　漢宮春曉卷

　　絹本，設色。

　　清代片子。

　　前文徵明題，後許初題，均偽。文書有似處而弱甚，許初書是館閣體。

仇英　雁蕩山圖卷☆

　　綾本，淡設色。

　　明末人畫山圖，有朱筆記景物名，加偽仇英款。

　　改明人，入賬。

唐寅　綠水紅橋軸

　　絹本，設色。

　　舊摹本，清人。

閩3—5

上官周　山水軸☆

　　紙本，淡設色。

　　"竹莊上官周。"

　　真。細筆淡色，尚佳。

閩3—6

黎簡　驢背觀泉軸☆

　　絹本，設色。

　　丙戌秋月，禮勤世叔上款。

款：姪阿簡。

費丹旭　仕女冊

　　紙本，設色。

　　偽。

閩3—8

秦祖永　山徑長亭圖軸☆

　　紙本，淡設色。

　　丙子，申翁郡伯上款。

　　真。與習見者不類，是倣王麓臺所致。

閩3—4

何焯　行書五律詩軸☆

　　紙本。

　　策杖亦何求……

　　真。

閩3—7

伊秉綬　臨李翕黽池碑軸☆

　　描銀雲衣箋。

　　六行，並款七行。

一九八八年十一月九日
南平市博物館

韓幹　馬圖卷
　偽而劣。
　前偽趙佶題，後偽文徵明跋。

閩6—1
玄燁　書静中氣象匾☆
　冷金高麗箋。大幅。
　真。

福建省

遼1—008
韓幹　神駿圖卷
　絹本，設色。
　寶笈重編印。
　末有"希遠"朱文方印。
　用淡綫描，背面襯粉。

遼1—028
趙佶　方丘勑及鄭居中劄子
　二者爲一事。
　勑書字學徽宗而稍弱，是省
吏書。
　後劄子上"依奏"二字是親書。

遼1—074
鮮于樞　行書王安石詩卷
　至元辛卯二月八日，過君錫真
味堂，出紙命書，遂爲盡此。
　前殘。真而精。

遼1—073
趙孟頫　煙江叠嶂圖詩卷
　李東陽引首。

後"勑"字,大字。末"勑
蔡行"三大字騎縫,上押"御書
之寶"大印,是封緘。細閱是接
拼,則封仍在首也。

原件是自首至尾反捲而向上,
至尾封緘如上。

後元祐三年鄭穆、元祐乙亥黄
庭堅等僞跋。

俊淳祐丙午鄭清之跋。

有石渠、御書房印,項氏"飯"
字編號。

是徽宗自書。

又,參閱《圓丘勑》,仍是省吏
所書也。

黄公望　沙磧圖卷

紙本。

饒介、張雨、錢鼎題。

後永樂十二年姚廣孝題。

魏驥、袁忠徹、徐守和、歸莊
題,真。

後項子京題。

有石渠印。

畫是摹本。

遼1—043

馬麟　荷鄉清夏卷

絹本,設色。

後拖尾宋絹。

前後"紹""興"連珠方印押
縫。中鈐"復古殿寶"大方印,
均真。

"臣馬麟"款在前部樹根隙,
後加僞款。

高士奇跋。言再三潢滌,補其
斷闕云云。

原畫極少。

黄公望　溪山雨意卷

紙本,水墨。

摹本。

畫上有"吳江張基德載圖書",
是明初人印。則其摹亦當在明
初矣。

遼1—019

歐陽修　歐陽氏族譜圖序稿及夜
宿東閣詩卷

周必大題本帖上。又鈐"中書
省印"三。

後張雨、鄭晟、袁瑾、杜本、
王纘、林希元、劉參、延祐己未
徐明善、楊剛中、鄭鎮孫、泰不
華、歐陽玄跋。

一九八八年八月八日
遼寧省博物館

周昉　調鸚鵡圖卷
　絹本，設色。
　乾隆題畫上。
　後坦坦題"梅邊美人圖"，沈夢麟、潯陽陶振、訥齋、曹子文、吳郡顧禄題。以上六跋在黃麻紙上，均元人。
　後，呂謩、陸深、文嘉、周天球題。
　有石渠、御書房印。
　畫是南宋後期或元初。
　内一侍女持扇，扇上山水似北方風格。
　人物面貌、衣紋似南宋；樹稍晚，似南宋末或元。
　有"宣州長史周昉筆"僞款及米芾僞印。

宋元畫册
元人墨梅圖
　絹本，墨染地。
　王詔、鄧文原題畫上。
　是元人。

遼1—049
☆宋佚名秋葵犬圖紈扇
　絹本，設色。
　無款。
　有太監王詵印。
　宋人。真。
元佚名竹泉人物方幅
　絹本，設色。
　馬夏一派。
☆元佚名山水樓閣
　絹本，設色。
元佚名山水人物
　絹本，設色。
　一老人卧松下。

遼1—070
☆趙孟頫　行書心經册
　麻紙本。三開。
　弟子趙孟頫奉爲本師中峰和尚書。鈐"趙氏子昂"。
　王稺登跋。
　有秘殿新編印。

遼1—030
趙佶　蔡行勑卷
　印花紙。
　鈐"御書之寶"四字大印。

一九八八年八月六日
遼寧省博物館

宋緙絲紫鸞鵲軸
　大幅。
　整幅，花紋中心對稱。

五代織成金剛經卷
　上下欄織鐸。
　"金剛波若波羅蜜經。"
　"貞明二年九月十八日記。"
　乾隆二十四年梁詩正跋。
　有秘殿珠林、乾清宫、乾、
嘉、宣、韓逢禧、韓世能印。
　字方拙，近於江南塔中出早期
刻經。

朱克柔等　宋代緙絲册
　朱克柔緙絲牡丹
　　張習志對題。弘治柔兆執徐
爲練川劉廷器題。爲其收集裝
潢成卷者。
　朱克柔緙絲山茶

文從簡對題。
　此二幅明顯無紫鸞鵲厚重天
成，微覺其薄，絲紋平。
　宋緙絲徽宗畫花卉
　　安氏印。
　　較朱克柔二幅爲厚，絲綫圓
而凸起。
　宋繡瑶臺跨鶴
　　有"桂坡安國鑑賞"印。
　　天用花青染，雲頭加粉。
　宋繡梅花鸚鵡
　　有"儀周鑑賞"印。
　宋繡海棠雙鳥
　　綾本。
　　有安氏朱印。

宋緙絲儀鳳圖卷
　織成。
　畫面平列若干鳳鳥等，大小
相同。
　有寶笈重編、乾、嘉、宣
諸印。

朱熹　讀道有感詩卷
　有寶笈重編、石渠、乾、嘉、

宣諸印。
　明人傎劣之品。

遼1—379
韓曠　山莊圖軸☆
　紙本，設色。
　戊午，孟侯上款。

遼1—352
王岱　詩畫册☆
　紙本，設色。畫八開。
　丁巳。

遼1—412
☆顧符積　醉翁亭圖軸
　紙本，水墨。
　"己卯十二月，陽山顧符積畫
於柘溪草堂。"
　喬崇烈題畫上。
　工筆。佳。

遼1—707
☆秦祖永　聽琴圖軸
　紙本，設色。
　光緒戊寅。

遼1—435
☆楊晉　空山獨往圖卷
　紙本，設色。大卷。

前林佶隸書引首。過村屬書。
學鄭谷口。
　"辛巳長夏，海虞谷林樵客楊
晉寫。"
　是一肖像圖，畫一人立崗上。
　康熙丙戌吳陳琰題，周卜上款。
　朱彝尊、張大受、顧嗣立、劉
輝祖、方正玭、劉青藜題，均周
卜上款。
　林佶，過村上款。
　學石谷。真而佳。

遼1—044
☆張即之　大方廣佛華嚴經第十
一册
　經折本，十三開。
　無款。
　有"珠林重定"。
　真。

趙眘　賜周必大勅卷
　有石渠印。
　明人僞。
　後董其昌跋，爲少傅挹齋周老
先生題。真。即題本卷者。

絹本，設色。

壬辰中秋寫於晚香堂，斐然上款，七十四叟。

似諸昇。康熙中人作品。

遼1—488
許佑　折枝花卷☆
紙本，設色。

己巳夏六月之吉，法元人設色爲蔭遠堂主人案頭清玩，七十八翁許佑。

字、畫均學南田。

遼1—363
☆陳舒　春山圖軸
紙本，水墨。

"己有六月二十四日早起有風，扶筆自壽，原老。"

極潦草，字確佳。"酉"作"有"。

遼1—453
☆鄭叙　做一峰山水軸
紙本，設色。

雍正辛亥中夏，法一峰老人筆作似文止道兄正，時年八十有一，非菴鄭叙筆。鈐"鄭叙字□生"、"非菴"、"家在黃山練水

邊"、"古歙鄭叙"。

徽派，不出名作家。

遼1—380
☆蕭一芸　山水軸
紙本，設色。

"丁丑秋杪，仿黃子久筆法於吳陵客舍，蕭一芸。"

遼1—393
曹垣　空山讀書軸☆
絹本，設色。

印款："曹垣之印"、"星子"。

失群之屏。

遼1—354
周經　林屋泊舟圖軸☆
綾本，水墨。

遼1—479
☆沈宗敬　山水册
紙本，水墨。八開。

康熙丁亥春日。燕老上款。

自對題。

佳。

管道昇　紫竹庵圖軸
　　紙本。
　　有石渠、乾隆印。
　　明人偽。

遼1—075（張雨題跋部分）
王蒙　修禊圖卷
　　紙本，水墨。
　　"崇山峻嶺。"王蒙爲行可作。
　　有乾、嘉、宣印。
　　是明中期學杜菫者所爲。
　　後至正六年張雨跋九行。真。
　　後唐寅臨《蘭亭》，"戊寅三月上浣，晉昌唐寅書。"鈐"唐白虎"朱、"唐寅私印"白。款真。
　　☆張雨、唐寅跋入目。

倪瓚　懶遊窩圖卷
　　紙本，水墨。
　　畫無款印。左下鈐"元叟"朱文方印。
　　後"壬寅九月，句吳倪瓚爲安素先生寫贈並書《懶遊窩記》"。偽。
　　爲金安素作。懶遊窩，金之所居也。
　　後彭敬叔、徐槃二題。款：彭敬叔。鈐"虛白道士"、"言不盡

意"。款：徐槃。鈐"弘載"。均真。元末明初人。
　　末鈐"癸□"、"世祿圖書"、"天瑞"三水印。
　　有寶笈三編、嘉、宣、安氏、"麓邨鑑定"白方、畢氏印。

韓幹　雙馬圖卷
　　絹本，設色。
　　即《牧馬圖》之臨本。清人偽。

遼1—560
☆王愫　倣惠崇山水軸
　　紙本，設色。
　　"朴廬王愫仿惠崇筆法並題。"
　　前題五律詩。
　　真。

王鑑　山水卷
　　紙本，水墨。
　　前方亨咸引首"價重連城"四大字。
　　乙未春王倣北苑筆，王鑑。
　　偽。

遼1—413
☆戴大有　竹雀軸

弘旿　山水雜册
　紙本。五開，對開改推篷。
　無紀年。
　真。

趙孟頫　潘岳藉田賦卷
　紙本，烏絲欄。矮卷。
　至大元年歲在戊申十月五日，
吳興趙孟頫爲伯機書於車橋寓
舍。鈐"趙氏子昂"朱。
　有乾清宮、乾、宣印。
　款三行，後二行爲趙書，前一
行與正文同一人書。
　字是明前期人書，是趙本切去
前半，留原款二行，配以僞書。

趙孟頫　楷書洪範卷
　紙本，小方格。
　鈐"趙孟頫印"。
　前有箕子武王授受圖，無款。
末鈐"趙氏子昂"、"趙孟頫印"、
"松雪齋"三朱文印。
　有寶笈重編、乾、嘉、宣
諸印。
　是舊仿。字工穩，是明前期。
而畫是摹本，綫軟甚。
　書畫上均有項氏印。真。

後嘉靖乙未文徵明小楷跋。真。
又王鏊題。真。

趙孟頫　臨李公麟五柳先生像卷
　絹本，水墨。
　"延祐六年九月廿九日識，子
昂。"鈐"趙氏子昂"、"松雪齋"。
　每段附書傳文，學趙體書。
　人物面貌是明末片子。
　後僞皇甫汸跋。

米芾　天馬賦卷
　粉箋。
　是勾填本。字四周多有淡炭畫
綫，似是勾出輪廓再書之。如描
紅模之法。
　再看仍是宋人之筆。

☆倪岳等　明人尺牘册
　倪岳。天順進士。
　徐一夔。諭德程先生侍史，求
爲其父作墓表。
　□諧。程先生契家上款。
　□朝宗。程先生契家上款。
　□環。申齋文集乞付還家僮……
内諭德程先生似是程本立。

遼1—693
旻寧　樂毅論卷 ☆
　五色高麗箋。長卷。
　道光戊戌。
　真。字大小字間作，均學顏書。

弘曆　泰山名勝册
　小册，雕黄楊木面子。
　内廷畫家之作。書亦書手所
爲，館閣體。

弘曆　書册
　經箋。小册。
　乾隆題詩。
　對幅畫，内廷畫手作。

遼1—454
玄燁　臨董天馬賦卷 ☆
　細絹本。
　壬午冬十二月，臨董其昌。

遼1—584
弘曆　佛説賢首經册 ☆
　藏經紙。十一開。
　乾隆丁卯仲冬。
　前後有扉畫彩。
　真。

遼1—589
乾隆　臨倪瓚畫譜册 ☆
　紙本，水墨。五開。

遼1—658
永瑆　秋江行色圖卷 ☆
　絹本，設色。
　“秋江行色”。皇次孫。
　畫自題學文嘉，款：皇十一
子，癸卯爲富學士作。
　三十二歲。
　後題均竹軒上款，即富學士也。

永瑆　行書張良臣詩軸
　粉絹本。
　真。

永瑆　上林賦册
　襲衣裱。
　真。

遼1—609
弘旿　降魔圖卷 ☆
　紙本，水墨。
　“降魔圖。臣弘旿敬繪。”
　有珠林三編、乾、嘉、宣印。
　畫人物劣，山水是弘旿之筆。

一九八八年八月五日
遼寧省博物館

邊壽民　蘆雁軸
　紙本，設色。
　無紀年。
　真。破。

遼1—442
☆王昱　溪山漁隱圖軸
　紙本，水墨。
　丁卯嘉平月畫於雲間客舍。

遼1—535
☆高翔　梅花軸
　紙本，水墨。
　“空裏疏花數點。西唐高翔。”
　真。

遼1—575
☆王玖　臨倪瓚竹樹遠山軸
　紙本，水墨。
　原作題：“至正十一年冬日作，無諍居士東海嬾生倪瓚。”前詩。王蒙、文徵明題。
　王玖題，謂倪圖十九人題，採錄其二。

遼1—481
☆蔣廷錫　蜀葵萱花圖軸
　絹本，設色。
　庚寅二月，蔣廷錫寫。
　工筆。

遼1—018
☆李成　寒鴉圖卷
　絹本，設色。彩。
　“超詣天真”，乾隆題引首。
　前隔水乾隆題。
　極細絹。畫右下鈐“明安國玩”白。畫末有“北平孫氏”、“孫承澤印”。
　有“蕉林書屋”、卞永譽書畫、“安定”、“齊物”、寶笈重編、養心殿諸印。
　後趙孟頫、貫雲石、延祐元年仇遠、洪武戊午陳彥博題。
　南宋人。

遼1—111
☆文徵明　山莊客至圖軸
　紙本，青綠。
　“嘉靖壬子秋日，徵明。”在左上，挖補拼上。
　舊偽。

釋上睿　仿周臣山水軸
　　絹本，設色。
　　壬子秋六月，學周東村畫法，
橫山樵叟蒲室叡，時年七十有二。
　　時代有問題。

遼1—705
☆戴熙　枯木竹石圖軸
　　紙本，水墨。
　　季雲上款。
　　真。

遼1—532
☆黃慎　捧梅圖軸

　　紙本，設色。
　　無紀年。
　　真。

遼1—117
☆文徵明　竹石軸
　　絹本，水墨。
　　題七絕詩。
　　真。

遼1—574
王玖　幽亭秀木圖軸☆
　　紙本，水墨。
　　乾隆乙酉三月七日。

紙本，烏絲欄。四十六開。
甲戌閏八月十二日，道周又識。
五十歲。

顧苓　隸書千字文卷☆
　紙本。册改卷。
　每開六行，行九字。

遼1—006
☆沈弘　阿毗曇毗婆沙智揵度修
智品第四
　二十八行，行十七字。
　末書"阿毗曇毗婆沙卷第
五十五"。經生沈弘寫。

遼1—431
石濤　梅竹軸☆
　紙本，水墨。小幅。
　戊寅花朝觀梅後作。小楷長題。
　又行書題。
　日本裱。真而平平。

遼1—593
王宸　山水册
　紙本，水墨。六開。
　己酉冬。
　真。

朱由檢　御筆詩軸
　雲母箋。
　正中上鈐"崇禎建極之寶"。

項奎　山水軸
　紙本，設色。

史忠　羅浮仙子圖卷
　紙本，設色。
　偽。

遼1—102
☆李應禎　行書觀大石聯句册
　紙本。二十六開。
　成化十四年二月十六日，張
淵、史鑑、李甡應禎、吳寬、陳
瑄入雲泉庵觀大石聯句。末鈐
"李甡貞伯父印"。
　吳寬、沈周、楊循吉、文壁、
徐禎卿、都穆跋，文嘉《大石聯
句考》，王穉登題。
　羅氏舊藏。

明佚名　仿馬遠雪溪觀棋圖軸
　絹本，設色。
　明人。

庚戌。

　　史鑑宗對題。

阮年蘭竹石

　　庚戌。

　　宋曹對題。

古雲海棠

　　鈐“廷輯”印。

　　惲壽平對題。

夏基竹石

　　周而衍對題。

高簡山水

　　仿徐幼文。

　　李天馥對題。

　　佳。

祁豸佳山水

　　仿吳仲圭。

　　自對題。

遼1—343

黃媛介　羅漢册☆

　　絹本，水墨。十開。

　　戊戌。

遼1—284

☆項聖謨　花卉册

　　紙本，設色。直幅，十開。彩。

　　壬辰八月十有二日寫生，古胥

山樵。

　　五十六歲。

　　汪家珍題畫上。鈐“璧人”。

遼1—692

湯貽汾　梅花册☆

　　紙本，設色、水墨。橫幅，十二開。

　　壬午閏月，旭莊三兄上款。

　　四十五歲。

　　真。

遼1—536

☆方琮　山水册

　　紙本，設色、水墨。十開。

　　臣字款。乾隆逐葉題其上。戊子題。

　　有寶笈重編印。

遼1—680

☆張問陶、朱鶴年　杜詩“櫓搖背指菊花開”句意册

　　紙本，設色。

　　畫二開，餘題詞。

遼1—264

☆黃道周　榕壇講業稿册

遼1—246
☆文從簡　蟠溪逸興圖軸
　絹本，設色。
　"癸未初夏，雁門文從簡。"
　七十歲。
　真而佳，有文有董。

遼1—556
杭世駿　梅花軸☆
　紙本，水墨。
　鈐"道古堂書畫記"、"董浦"。
自題三則。

項元汴　竹溪圖軸
　僞。
　李遇孫等邊跋。真。

遼1—561
☆李荃　鶴埤香雪軸
　紙本，水墨。
　橫山李荃。
　雍正門人數題。詩塘高鳳翰題。

遼1—502
高鳳翰　雜畫册☆
　絹本，設色。橫幅，八開。
　康熙癸巳。

三十一歲。
真。

遼1—256
☆王準初　山水册
　綾本，水墨。直幅，八開。
　辛未夏日。
　王思任引首並對題。
　又方孔昭、方拱乾題。
　山陰人，字慧卿。
　真。

遼1—405
☆惲壽平等　畫册
　金箋。
　均竹翁上款。
　惲壽平黃鶴山樵聽泉圖
　　辛亥款對題。
　諸昇竹石
　　庚寅秋日寫。
　　史惟圓對題。
　勞澂山水
　　吳農祥對題。
　錢荼山水
　　竹逸上款。
　　陸嘉淑對題。
　姜起花鳥

遼1—649
☆奚岡　山水軸
紙本，水墨。
乙巳冬戲用石田翁法寫意並録
之，鐵生岡。
四十歲。

遼1—576
釋明中　梅花水仙軸☆
紙本，水墨。
"此山僧明中作。"鈐"無事
僧"、"炅虛"。
佳。

遼1—689
包世臣　楷書屏☆
紙本。四條。
壬寅二月。
五十八歲。
真。

遼1—359
黃經　隔溪飛泉圖軸
紙本，設色。
"山松黃經。"

文鼎　山水片
殘册。
真。

遼1—676
☆張崟　觀瀑圖軸
絹本，設色。
真。

遼1—679
錢杜　梅花軸☆
金箋，水墨。
湘山主人上款。
真而佳。

遼1—199
☆朱鷺　風竹軸
紙本，水墨。
西空老人朱鷺寫於蓮子峰。

遼1—286
☆陳洪綬　竹圖軸
絹本，水墨。
"庚午清夏摹息齋道人東書閣
壁上畫法，洪綬。"
三十三歲。
真而佳。

五十二歲。
真。

遼1—223
陳繼儒　行書七律詩軸☆
綾本。
題錢侍御小輞川。
真。

董其昌　雲林清霽圖軸
絹本，水墨。雙拼絹。
戊午。
六十四歲。
又重陽小楷加題。
是舊仿之佳者，畫有似處，書
更嫩。

楊晉　山水卷
紙本。
康熙壬午。
畫全無似處，是舊畫加款者。

大般涅槃經
紙本。
有高野侯印記。
北魏。真。

遼1—621
管希寧　碧嶂清江軸
紙本，水墨。
嘉慶二年姚鼐邊跋，同年馮金
伯邊跋。
真。

冒襄　竹圖軸
綾本，水墨。
舊畫加偽款。

遼1—113
☆文徵明　書金剛經軸
瓷青紙，泥金。
嘉靖丙辰，時年八十七。言與
仇英畫大士共成連幅云云。
蘇州同時人仿製。字甚秀美，
而無其雅氣。

遼1—627
☆尤蔭　蘭竹石軸
絹本，水墨。
竹蘭石。癸丑。
乾隆五十八年，六十二歲。
真。

一九八八年八月四日
遼寧省博物館

遼1—366
☆歸莊　竹圖軸
　　紙本，水墨。
　　癸卯暮春。"麈麈鉅山人歸莊。"
　　五十一歲。
　　真。

文徵明　玉川圖軸
　　紙本，設色。
　　"嘉靖甲申春三月望日作，徵明。"
　　舊仿。

陳洪綬　人物軸
　　絹本，設色。
　　"甲戌孟冬，洪綬寫於鐵佛精舍。"
　　三十七歲。
　　明仿。

張繼　佛像軸
　　紙本，設色。
　　"宣德九年上巳日敬寫，燕山張繼。"
　　清人仿。

遼1—411
高簡　秋溪讀書軸☆
　　絹本，設色。
　　"高簡。"鈐"高簡之印"、"澹游"。
　　真而平平。

程邃　行書詩軸
　　紙本。
　　"過許氏溪上作，程邃。"
　　真。

遼1—510
☆李鱓　紫藤黄鸝軸
　　絹本，設色。
　　乾隆十二年。
　　六十二歲。
　　真。

遼1—651
☆奚岡　竹菊溪石軸
　　紙本，設色。
　　杞菊。丁巳暮春。

一九八八年八月一日至三日

（病假）

遼1—068

☆趙孟頫　摹盧楞伽羅漢像卷

紙本，設色。彩。

"大德八年暮春之初，吳興趙孟頫子昂畫。"

石上有石緑。

"趙氏子昂"印，趙、子之間邊欄微下凹。

有"珠林重定"、"秘殿新編"印。

惠崇　柳塘鷺鷥卷

絹本，設色。

"建陽惠崇筆。"

有宣統印。

片子。文氏山石苔點。周之冕後學。

夏珪　長江萬里圖卷

絹本，水墨。

"臣夏珪進。"

宣統印。

是仿趙黻《江山萬里》一派畫法。明人仿本。

錢維城　山水卷

水墨。小册改袖卷。

僞。

遼1—599

錢維城　飛雲洞圖卷

紙本，設色。

臣字款。真。

後書《記》。

有石渠、乾、嘉、宣諸印。

《佚目》之物。

畫、字均非錢之作，而諸璽印却真。

夏珪　秋江風雨圖卷

紙本，水墨。

有石渠、御書房、乾、嘉、宣諸印。

明人。有本之物，非明人自創稿。

夏珪　江山無盡圖卷

絹本。

七月二十六日已見。

雍正甲寅。

真。

遼1—522

李世倬　雙馬圖卷☆

　紙本，水墨。

　無紀年。

遼1—520

☆李世倬　山水册

　紙本，水墨。十二開。

遼1—519

☆李世倬　山水册

　十二開，對開改推篷。

　臣字款。

遼1—514

☆張宗蒼　水閣雲峰軸

　絹本，設色。

　"己巳冬初十月下浣寫於萍華

書屋，張宗蒼。"

遼1—661

☆永瑆　臨閣帖卷

　紙本，烏絲欄。

嘉慶癸亥。

五十二歲。

遼1—071

趙孟頫　秋聲賦卷

　紙本。高頭卷。

　有石渠、御書房、乾、嘉、宣

諸印。

　有"茗南吳氏午峰鑑賞"朱長、

"文徵明印"、項氏印、"遼西郡

圖書印"、項德棻印。

　騎縫鈐"張氏"朱長、"德機"。

　款：子昂。齊左側切去。

　約五十餘，真而不精。

遼1—036

☆馬和之　魯頌圖卷

　絹本，設色。彩。

　駧。毛詩魯頌。

　鈐"古杭瑞南高氏賞鑑"朱長、

"北平孫氏"朱長。

　有石渠、重編、御書房、乾清

宮、乾、嘉、宣諸印。

　末《閟宮》一篇爲界畫。

　"敦"字不避。宋人，字畫佳。

遼1—456
高其佩　古木幽亭圖軸☆
　紙本，設色。
　康熙辛卯初秋。
　五十二歲。

高其佩　山君飲澗圖軸
　紙本，設色。
　畫虎。單款。
　真而劣。

遼1—458
☆高其佩　鍾馗降魔圖軸
　絹本，設色。
　"康熙癸巳午日，高其佩指頭
寫。"

遼1—468
高其佩　雲中鍾馗軸☆
　紙本，水墨、設色。

遼1—523
☆李世倬　觀瀑圖軸
　紙本，水墨。

遼1—521
☆李世倬　鍾馗畫册

紙本，水墨。十二開，對開改
推篷。
　淡墨畫，工筆。每幅自題。
　後《鍾馗雜説》一開，無紀年。
　秀雅，真。

遼1—459
☆高其佩　鍾馗圖軸
　紙本，設色。
　雍正戊申端午，鐵嶺高其佩指
頭繪相。
　六十九歲。

遼1—464
高其佩　草笠郊行圖軸
　紙本，水墨、設色。
　幼翁上款。

遼1—471
高其佩　行書題畫詩屏☆
　紙本。十二條。
　"高其佩題畫詩。"

遼1—518
李世倬　鍾馗策蹇圖軸☆
　紙本，設色。

遼1—493
朱倫瀚　幽居圖軸☆
　紙本，設色。

遼1—492
☆朱倫瀚　仙山春曉圖軸
　絹本，設色。

遼1—465
☆高其佩　秋柳水鳥軸
　紙本，水墨。
　"鐵嶺高其佩指頭畫。"

遼1—461
☆高其佩　指畫雜畫册
　紙本，設色。十二開。
　無紀年。
　真。

遼1—457
高其佩　秋樹集禽圖軸☆
　紙本，設色。
　康熙辛卯初秋，高其佩指頭畫。
　王文治題畫上。

遼1—466
高其佩　公鷄秋葵軸☆

紙本，設色。
脱色。

遼1—469
高其佩　鴻雁軸☆
　紙本，設色。
　畫六雁次第而起。

遼1—463
高其佩　松鷹軸☆
　紙本，設色。

遼1—470
高其佩　鍾馗軸☆
　紙本，設色。

遼1—467
☆高其佩　倚松觀泉軸
　紙本，設色。
　雪景。

遼1—462
☆高其佩　松鷹軸
　紙本，設色。巨軸。
　"原非有意欺人。"
　真。

遼1—660
永瑆　臨各家帖卷☆
　紙本。
　戊申。
　真。

遼1—587
☆弘曆　草書千字文卷
　紙本。
　懷素草書千文。庚寅嘉平御臨。
　六十六歲。

遼1—588
弘曆　四得續論卷☆
　黑紙，金書。
　庚戌中秋。
　八十歲。

顒琰　行楷大暑日感賦卷
　描金黃箋。
　庚申六月。
　有寶笈三編、石渠印。

遼1—557
☆董邦達　仿黃王筆意軸
　紙本，設色。
　甲申十月，翔翁上款。

六十六歲。
真而佳。

遼1—558
☆董邦達　盤山十六景卷
　紙本，設色。彩。
　界畫。臣字款。
　有重編、寧壽宮續入印。
　各景點建築如意館工筆，可供
恢復之用。山水亦佳。

遼1—559
☆董邦達　煙嶺蒼濤軸
　紙本，水墨。圓光。
　臣字款。
　有乾、嘉、宣印。

遼1—491
朱倫瀚　指畫三老談道圖軸☆
　紙本，設色。
　"東海八十叟朱倫瀚指畫。"

遼1—490
☆朱倫瀚　雜畫冊
　絹本，設色。十二開。
　己丑暮秋。
　庚戌夏月。

絹本，設色。

有宣統印。

蘇州片。

後諸人之跋，均偽。

遼1—031

☆趙構　行書洛神賦卷

絹本。彩。

前隔水騎縫，"雪軒"、"真澹"二大朱印。

德壽殿書。上鈐"德壽殿御書寶"。

下有"皇姊圖書"印。

遼1—035

☆馬和之　陳風圖卷

絹本，設色。彩。

陳宛丘。毛詩國風。

絹細，仍是宋絹。

畫是摹本。字畫有形無神。

遼1—515

☆張宗蒼　雪溪帆影圖卷

紙本，水墨、設色。

臣字款。

有重編、石渠印。

遼1—472

黃鼎　牧牛圖軸

絹本，設色。

辛丑。自題據《五牛圖》本繪其二。

六十二歲。

遼1—586

弘曆　千手千眼觀世音菩薩大悲心陀羅尼經冊☆

紙本。二十四開。

丙子，自題送隆興寺。

四十六歲。

遼1—489

唐岱　仿巨然煙浮遠岫軸☆

紙本，水墨。

丙申。

四十四歲。

遼1—662

永瑆　行書詩卷☆

紙本。

無紀年。

大字。真。

筆，前半佳。龔賢影響明顯。
僞。

遼1—391
☆高岑　江天樹影圖卷
　絹本，設色、青綠。彩。
　"乙卯後蒲月，似林屋道兄教
正，石城高岑。"
　施閏章、咸園（鈐"宗"
"觀"印）、吳晉跋。
　張效彬藏。
　真而精。沉厚而多層次，是本
色。二者相比，前件之僞立見。
畫中全無龔賢影響。

高岑　山水軸
　紙本。
　僞。

遼1—374
☆龔賢　行書詩軸
　紙本。
　鈐"餘年堂"白方。

遼1—033
☆馬和之　周頌清廟之什圖卷
　絹本，設色。彩。

首乾隆題，言原爲册，改裝
爲卷。
　鈐有司印半印、晉府印。又一
印，最古，不辨。
　有項氏印，"新"字編號。"子
京清玩"半印、"珍秘"長白。
　書畫之間鈐"禪餘清賞"朱
長，亞字。
　末幅與尾之間有"古人妙跡"
楷書印。
　後隔水有晉府印、學詩堂印。

遼1—034
☆馬和之　唐風圖卷
　絹本，設色。彩。
　有項氏印，"藝"字編號。耿會
侯印。
　有石渠、乾、嘉、宣諸印。
　唐圖十二篇上鈐一圓印。四周
文作："南康郡公"，中爲二卦圖。

趙構　漢高祖求賢詔卷
　粉箋紙。
　有石渠、乾清宮、重編印。
　僞，明前中期人僞。有趙意。

崔慤　茶花玉兔卷

紙本，水墨。

癸巳夏日爲尹齋作。二題。

五十四歲。

李恩慶題畫上。

真。

遼1—443

王昱　水雲鄉圖軸☆

　紙本，設色。

馮敏昌　行書屏

　綾本。四條。

　書《方山子傳》。

　真。

遼1—399

☆王翬　臨富春山圖卷

　紙本，水墨。

　缺前半，不全。丙寅重摹。

　五十五歲。

王翬　秋山蕭寺圖軸

　絹本，設色。

　"秋山蕭寺。歲次甲午六月，仿巨然筆於綠野堂，爲青來道長兄先生清鑑。耕煙散人王翬。"

　"青來"及款擦去，款下原

有字。

　山頭硬，下部尚好，然非晚年面貌。疑。

王翬　膏雨初晴卷

　紙本。

　"膏雨初晴。癸巳春仿高房山筆，耕煙散人王翬。"

　挖填。

遼1—373

☆龔賢　一道春泉軸

　紙本，水墨。

　甲子上元。

　六十七歲。

　畫劣。

遼1—392

☆高岑　江山千里圖卷

　紙本，水墨。

　避暑長干，仿江貫道《江山千里圖》呈楚翁老公祖老先生教政，石城高岑。"鈐"高岑之印"、"蔚生"。

　畫首右下有"蔚生氏"大印。

　是金陵面貌。時有生筆敗

一九八八年七月三十日
遼寧省博物館

遼1—429

☆王原祁　層巒茂樹圖卷

　紙本，水墨。高頭巨卷。彩。

　"禮科掌印給事中加一級候補臣王原祁恭畫。"

　有石渠、御書房、乾、嘉、宣諸印。

　真而佳。

遼1—425

☆王原祁　仿一峰山水軸

　絹本，設色。

　"乙酉秋日爲位老年翁先生仿一峰筆，王原祁。"

　真。透底，霉斑。

遼1—340

☆王鑑　遠水崗巒軸

　絹本，設色。彩。

　"庚戌九秋仿黃子久筆意，王鑑。"

　七十三歲。

　真而佳。

遼1—339

☆王鑑　仿江貫道溪山無盡軸

　紙本，設色。

　庚午仲春……仿江貫道。桂老道兄上款。

　三十三歲。

　有潘季彤、畢瀧、南海葉氏三印。

　畫近於梅道人。佳。

遼1—596

王宸　癡迂筆意圖軸☆

　紙本，水墨。

　癸巳。

　五十四歲。

　真。

遼1—594

☆王宸　仿石田山水軸

　紙本，水墨。

　"己丑秋八月仿石田翁筆意，蓬心王宸。"

　五十歲。

　真。優於上幅。

遼1—595

☆王宸　松亭觀瀑軸

已殘臘。”

真而佳。

遼1—420

☆王原祁　仿高房山雲山軸

紙本，水墨。彩。

“庚辰清和廣陵舟次仿高房山筆。麓臺祁。”

五十九歲。

真而精。

遼1—427

☆王原祁　仿雲林山水軸

紙本，水墨。

冗次下筆，未免亂頭粗服，觀者取其率致可也。壬辰冬日仿雲林。

七十一歲。

粗率，然是真。

遼1—419
王原祁　九如圖卷
　絹本，設色。
　有重編、乾、嘉、宣諸印。
　"九如圖。康熙丙子長夏仿黃子久筆，王原祁。"
　五十五歲。
　款不好，畫亦薄。松及大樹亦有異。存疑。

遼1—424
☆王原祁　早春圖軸
　紙本，設色。彩。
　乙酉初秋。
　真而精。

遼1—423
王原祁　仿黃子久山水軸
　絹本，設色。彩。
　康熙癸未，愷翁上款。
　六十二歲。
　有乾隆、石渠、行有恒堂印。
　真。

遼1—426
☆王原祁　西嶺雲霞卷
　紙本，設色。彩。

　"西嶺雲霞。庚寅閏七月望前仿大癡筆。"鈐"石師道人"。
　六十九歲。
　後另題長題。
　有石渠、養心殿、乾、嘉、宣諸印。

遼1—421
☆王原祁　仿大癡雲壑水村軸
　紙本，設色。
　"辛巳冬日仿大癡筆。麓臺祁。"筆纖細。
　畫用色怪，山水無其蒼勁筆。可疑。

遼1—422
☆王原祁　仿古山水冊
　絹本，水墨。小橫條，六開。彩。
　巨然《山莊圖》。
　雲林。
　黃鶴山樵。
　寫小米雲山。
　梅道人墨法。
　剪取富春卷一則。
　"掃花菴主人寫雲林筆，時辛

師正張勝溫圖之訛謬位置，命丁
觀鵬摹成圖，復命黎明摹之。

　乾隆五十七年。

　後亦有御書《心經》。

　畫爲代筆。

德保　行書卷

　紙本。

　前應制詩摺子。後雜書。

　沈初、法式善等跋。

　真。其人爲英和之父。

遼1—696

王素　猴子聽琴圖軸☆

　紙本，設色。

　佳。

王素　雜畫册

　紙本，設色。

　學新羅。

遼1—430

☆石濤　古木垂蔭圖軸

　紙本，設色。

　辛未三月，吳翁上款。

　五十二歲。

　小楷佳。

構圖過於零亂。真而不精。

遼1—697

☆王素　春色醉人圖軸

　紙本，設色。

　綺堂大兄上款。

　畫人物劣。

遼1—432

☆石濤　黃山圖軸

　綾本，水墨。

　"客秦淮喜晤惕三先生……"

　小楷甚雅。

　粗筆，佳。尚有梅清意。大苔
點，淋漓痛快。中年佳品，惜微
敝，綾已黃。

遼1—428

☆王原祁　西湖十景圖卷

　絹本，設色。彩。

　金字書景名地名。"日講官起居
注翰林院侍讀學士臣王原祁奉勅
恭畫。"

　有石渠、重華宮、樂善堂、
乾、嘉、宣諸印。

　代筆。

白、"王父"朱。

一行樂圖,配景尚佳。

陳廷敬(康熙乙丑)、王鴻緒、勵杜訥、徐乾學、徐元文、梁清標、宋德宜、張英、錢澄之、姜宸英、朱彝尊、禹之鼎(代邵長蘅)、鄭開極、查慎行題,均澹人學士上款。

均爲題高士奇《疏杳圖》作,與前圖意不合,畫幅亦矮於跋。是原圖已被抽換。

遼1—643
☆潘恭壽　臨各家蘭花卷
紙本,水墨。
每段標人名。
前王文治引首。
畫上王書,潘惟畫蘭耳。後乾隆癸卯款。

遼1—641
☆潘恭壽　仿山樵山水軸
紙本,設色。
己酉。
四十九歲。
真。稍嫩。

遼1—642
潘恭壽　臨沈周槐雨亭圖軸☆
紙本,設色。
壬子正月十九日臨。
五十二歲。

遼1—371
☆馬負圖　夏山風起圖軸
紙本,水墨。
"建州馬負圖。"

遼1—370
馬負圖　山村煙靄軸☆
紙本,設色。
"建州馬負圖。"

遼1—625
黎明　仿范子珉牧牛圖卷☆
紙本,水墨。
臣字款。
有石渠、乾、嘉、宣諸印。

遼1—624
☆黎明　仿丁觀鵬法界源流圖卷
紙本,設色。
臣字款。
前乾隆壬子御題,謂命章嘉國

遼1—604
☆梁同書　行書元遺山詩卷
　高麗箋。
　丁未初月廿又三日。

遼1—656
張迺耆　花鳥軸
　紙本，設色。

包世臣　尺牘册
　工細。早年，嘉慶間。字尚無
晚年面貌。

遼1—690
☆包世臣　行書臨帖軸
　絹本。畫絹。
　勾生上款，道光庚戌。
　七十六歲。
　真。

遼1—573
☆錢載　八柏遐齡圖卷
　紙本，水墨。
　翁方綱題。

永瑢　人物册
　紙本，設色。

款：惺齋。

遼1—024
☆趙佶　瑞鶴圖卷
　絹本，設色。彩。
　末款上鈐"御書"朱方印。
　後來復見心長題，十五行。
　鷗尾上拒鵲子用金綫描。
　斗拱有不寫實處，然是原畫而
非補。

遼1—026
☆趙佶　摹張萱虢國夫人遊春
圖卷
　絹本，設色。彩。
　前隔水，章宗籤。鈐"明昌"
朱、"明昌寶玩"朱方。
　末上有"御府寶繪"，下"內殿
珍玩"。
　左下角鈐"紹勳"葫蘆印。
　前"台州房務抵當庫記"騎
縫，後尾"封"字印。
　有"寶笈重編"印。

鄒禧　蔬香圖卷
　絹本，設色。
　"晉陵鄒禧恭畫。"鈐"鄒禧"

斯錫上款。
真。

英和　指畫軸

遼1—409
王士禛　詩話册☆
紙本。八開。
真。

遼1—348
☆傅山　行書詩軸
綾本。
龍王社鼓鬧村雰……
真、精、新。

傅山　詩稿册
黃紙本。
真。

遼1—350
☆傅山　行書蒲臺詩軸
紙本。
半山氣蕭穆……

遼1—349
☆傅山　行草臨帖軸

描花金箋。彩。
畫山水，再書。

遼1—438
陳奕禧　各體書册
紙本。四册，六十九開，襄
衣裱。
康熙二十六年書。

☆陳奕禧　行書卷

畢涵　山水卷
紙本，水墨。
己亥。自題學石谷。
不佳。

遼1—449
☆張經　五色牡丹軸
絹本，設色。
庚子，□翁先生上款。字殘缺。
真。

遼1—450
☆張經　乘舟訪友軸
絹本，水墨。
"寫奉蘆翁老父台，翼亭張經。"
清初人。

末鈐"御書"葫蘆、"御書之
寶"二水印。
又有"宛委堂印"朱方。

清佚名　鄭仙二十三歲小像卷
　絹本，重設色。
　後諸題，稱之爲鄭老年兄，康
熙五十三年。

遼1—334
☆釋普荷　觀瀑圖軸
　綾本，水墨。
　一杖老閑身……
　真。

遼1—335
釋普荷　五言詩橫披☆
　紙本。
　爲沙彌道欽書。款"擔老人"。
　真。

遼1—299
王良樞　行書詩卷☆
　紙本。
　鈐"湖南第三十七洞天清虛仙
子王良樞印"。
　其人爲道士。明嘉萬間書風。

遼1—710
李慎　臨華山碑册☆
　紙本。十六開。
　鐵嶺人。

遼1—444
☆王璋　行書詩軸
　綾本。
　庚申。
　清初人學王鐸之劣極者。

遼1—564
☆梁基　柏鹿圖軸
　絹本，設色。
　己巳。
　學沈銓而頗似。

遼1—452
☆勞澂　山水册
　紙本。八開，橫幅。
　庚申春日漫仿元人八幅，弘翁
上款。
　羅坤題畫上。又丙戌八月一跋。

遼1—478
趙執信　行書詩軸☆
　綾本。

一九八八年七月二十九日
遼寧省博物館

遼1—029（《圖目》爲趙㠖書）

☆趙㠖　後赤壁賦卷

磁青絹，畫欄，泥金書。彩。

引首"龍鸞翔翥"，在藏經紙上，無款。鈐吳之矩騎縫印於隔水間。隔水上鈐有"蕉林書屋"長。

無款。末鈐"御書"葫蘆印及"御書之寶"方印，是畫出者。

有石渠、乾、嘉、宣印，左下角鈐"吳貞吉書畫印"朱長。

後隔水有"圖史自娛"、"蕉林秘玩"二印。

後俞貞木跋。爲莫氏題，謂爲宣和宸翰。迎首鈐"端居室"朱長，末鈐"獨民"葫蘆印及"立菴"長方朱印。

次豫章黃本跋。謂爲思陵書，壬申六月望觀於莫氏壽樸堂。

次張璹跋。言爲孝宗書，亦爲吳興莫氏子完伯書。

趙㠖　畫王濟觀馬圖卷

絹本，設色。

前"神會權奇"引首，乾隆書。

畫前書"王濟觀馬圖"五字，鈐雙龍方印。畫上有乾隆題。

有"寶笈重編"、項氏、乾、嘉、宣諸印。

所畫是醫馬之事，有本之物。

是明人摹本，較常見片子爲佳。

李唐　談道圖卷

細絹本，設色。

"寶笈重編"印。

即《採薇圖》之臨本。烘染頗似，而筆墨大遜。是宋末人摹本，非明人所能爲。

後陳眉公長題，是配入者，與畫無涉。

宋宣和畫寫生翎毛卷

絹本。

七月二十七日已閱。

遼1—027

趙㠖　行書七律詩卷

麻紙本。

六張整紙，每紙五行，行二字。

有石渠、御書房、項篤壽、項德棻印。

騎縫有"御書之寶"印。

遼1—367
☆查士標　山水册
　紙本，設色。十開。
　丙午，于升上款。
　真。

遼1—628
☆翁方綱　行書詩軸
　紙本。
　丙辰，芝軒上款。

絹本，設色。

丁酉。

真。

遼1—606

王文治　楷書祝德麟之母墓志銘册

紙本，方格。九開，對開。

乾隆四十三年。

遼1—337

蕭雲從　江山勝覽圖卷

紙本，設色。

七十二歲作。

湯燕生跋。

遼1—332

王鐸　草書杜詩卷

綾本。

丙戌嚴犖過訪，觀《大觀》諸帖，爲二弟中和書。

後行書賦。烏絲欄。順治六年，雨老先生上款。

前爲戴明説。雨老爲宋權。

遼1—333

王鐸　書畫合册

共二十四開。

前程湉書。後王書，均箕山上款。即爲程書。

後畫六開。灑金箋。程湉對題。亦爲箕山上款。

箕山道盟……庚寅過敝廬，對飲雙松，吳人款勸之用宋元人筆法作此山。山乎山乎，今而後汝邁不憎汝之賢主人，汝洵慶所遭也……孟津王鐸題畫於銀灣曲，時年五十九歲，天將降雨澤。

此開與他五開不同，是另一人畫，而他五幅皆有王鐸款。然是行家之作，斷不出於鐸手。

遼1—331

☆王鐸　行草臨帖卷

灑金箋。

“崇禎十七年三月舟次清江浦，倣晉法。世不學古而蹈今，吾是以崇。嵩淙道人王鐸。”

真而佳。

遼1—441

☆周璕　鍾馗軸

絹本，設色。

真。

李唐一派而筆微碎。

遼1—048

朱惟德江亭攬勝圖紈扇

　　絹本，設色。

　　右側石上有款。

　　夏珪後學。

遼1—077

趙雍　澄江寒月圖紈扇

　　絹本，淡設色。

　　仲穆。鈐"趙氏仲穆"朱方。

遼1—055

劉松年秋窗讀易圖紈扇

　　絹本，設色。

　　有款，不真。晚宋或元初，畫手平庸。

遼1—082

元佚名松泉高士紈扇

　　絹本，設色。

　　盛懋後學。元或明初。

遼1—056

宋佚名峻嶺溪橋圖紈扇

　　絹本，設色。

　　無款。

　　有"寶笈重編"、梁氏印。

　　所畫是灌縣索橋二郎廟之景。

　　是宋人畫蜀中之景。

遼1—051

宋佚名江亭晚眺圖紈扇

　　絹本，設色。

　　無款。

　　有明安國印。

　　晚宋。石腳、坡角用泥金，樹及亭子是宋風。

遼1—050

宋佚名玉樓春思圖紈扇

　　絹本，設色。

　　無款。

　　畫上題是高宗體。

　　左上方有"乾卦"葫蘆印。

　　南宋高孝時人。題字爲高宗或孝宗。

　　以上全部乾隆對題。

尤求　山水扇面

　　灑金箋。

　　學文。真。

王寵　袁氏山堂坐雨詩扇面

　　金箋。

　　真。

遼1—487

赫奕　秋水孤亭軸

禪師題。"逃虛老人姚廣孝識。"
鈐"遊戲三昧"朱長、"逃虛"白
方、"太子少師姚廣孝圖書"白方、
"壽椿堂"朱方。

　　嘉靖辛丑謝時臣跋。

　　末項子京題，末言得之無錫
安氏。

☆李唐等　宋元畫册
　　彩。

遼1—053
宋佚名松湖釣隱圖紈扇
　　絹本，設色。
　　無款、印。
　　南宋人。李唐一派。

遼1—037
趙大亨薇省黃昏圖紈扇
　　絹本，設色。
　　石上有款。
　　畫平庸。

遼1—032
馬和之白沙月色圖紈扇
　　絹本，設色。
　　無款。
　　趙孟頫題。
　　鈐"文石"葫蘆印。

遼1—057
宋佚名溪山行旅圖紈扇
　　絹本，設色。
　　無款。
　　尖細筆，暈墨。南宋人學王
詵者。

遼1—058
宋佚名仙山樓閣圖紈扇
　　絹本，青綠。
　　無款。
　　色透裱紙背，是後加色。
　　有黔寧沐氏印、棠村印。
　　元人畫。

遼1—052
宋佚名沙汀煙樹圖頁
　　絹本，設色。
　　無款。
　　近於趙令穰，水中多小鳥。
　　開花筆點柳，破筆畫水草。

遼1—054
宋佚名秋山紅樹圖紈扇
　　絹本，設色。
　　無款。
　　有明"禮部評驗書畫之章"半
印，在左下角。左上角有"都省
書畫之章"。
　　是明政府點收之元代官畫。

乾隆十八年。

泛鉛。

江注　山水軸

絹本。

"桃源江注寫"。

字浮於絹面，是後添款。左側擦去一小片，可疑。

馬麟　荷鄉清夏圖卷

絹本。

是清內府臨本。

趙伯駒　荷亭消暑圖卷

絹本，設色。

"千里伯駒。"

有宣統印。

明代片子之精者，不如上二件佳。距仇英更遠。

遼1—060

☆宋佚名　鹵簿玉輅圖卷

絹本，設色。彩。

玉輅架六馬。

無款。

有石渠、重編、養心殿印。

絹微粗。用筆亦稍粗。

末尾有最後一人切去。補絹上下角鈐有"天弢居士"白方，上方爲"乾坤清賞"，皆爲王世貞印。

此畫絹橫，畫似不够精細，疑是副本。

宋人。

遼1—080

☆王蒙　太白山圖卷

紙本，設色。彩。

前乾隆引首"松岫香臺"。

前隔水，項氏"近"字編號。騎縫均項氏印。

有安國印。

末切去一條，又拼回，"王蒙印"及"沈周寶玩"印均在其上。前有題而後無款，顯係截尾。

洪武十九年宗泐題。"錢塘有客曰王蒙，爲君寫此千萬松……"款：全室退叟。

僧守仁題七言詩。"全室老人題詩後十日，夢觀守仁寫於龍河西舍。"

天台沙門清濬題七絕。

上虞徐仁初題七古。

永樂十五年姚廣孝爲天童雲壑

戊寅一陽月，符卿上款。

畫極平平，綫描甚稚，而款書尚柔媚。

改琦　人物軸☆
　絹本，設色。
　戊申。
　偽。

遼1—618
華冠　爲介亭畫像軸☆
　紙本，設色。
　日煦題。爲其五十六歲像。
　下半殘。

遼1—634
☆董誥　山水册
　紙本，設色。八開，小册。
　臣字款。
　嘉慶對題。
　有三希堂印。
　内府陳設。

遼1—385
☆羅牧　山水屏
　紙本，水墨。四條。
　"戊寅冬月畫爲騫翁老年台榮

壽，雲菴羅牧。"

"騫"字在補紙上。一張有款，餘印款。

遼1—384
☆羅牧　溪山林屋軸
　紙本，水墨。
　"乙亥夏六月，羅牧。"

羅牧　秋山圖卷
　紙本，水墨。
　丁丑。
　偽。

遼1—626
☆姚鼐　遊莫愁湖歌册
　紙本。六開，對開。
　真。

遼1—322
☆宋曹　臨十七帖軸
　綾本。
　潔淨。

遼1—544
康濤　仕女軸☆
　絹本，設色。

一九八八年七月二十八日
遼寧省博物館

遼1—436
楊晉、顧淵　梅竹合册☆
　紙本，水墨。十開，直幅。
　楊晉畫梅，顧淵畫竹。
　真。

遼1—433
☆楊晉　山水册
　絹本，設色。十二開。
　己巳款。
　真。

遼1—437
楊晉　花卉卷☆
　紙本，水墨、設色。
　如水彩畫。末款："鶴道人楊
晉。"左挖一矩形條。
　後一題梅姓者，逐項詠所繪
之花。

遼1—396
☆王武　端午即景軸
　絹本，設色。

"丙寅端陽，忘菴寫似幼芬賢
甥收玩。"

遼1—398
☆王武　梅石水仙軸
　紙本，設色。
　戊辰。
　畫弱筆鬆。

遼1—395
☆王武　秋葵軸
　紙本，水墨。
　丙辰五月。爲三近師作，即邱
三近，言其兄亡後歸家養親云云。
　四十五歲作。
　有石渠、乾隆、三希堂印。
　字微硬而款字佳，印亦佳。真。

遼1—678
☆錢杜　桐陰竹籟軸
　紙本，設色。
　道光己丑。
　細筆。佳。

遼1—688
改琦　群仙圖軸☆
　紙本，白描。

遼1—566
陳桓　山水册
　　紙本，水墨。八開，横册。
　　戊辰款。

遼1—723
吳棶　花卉册
　　絹本，設色。十二開。
　　自對題。
　　乾嘉。

遼1—570
薛澱　仿山樵秋溪蕭寺軸 ☆
　　紙本，設色。
　　乙亥初夏，練川方湖薛澱。
　　乾嘉。

遼1—602
黄念　仿明人清明上河圖卷 ☆
　　紙本，設色。
　　"乾隆三十九年五月，臣黄念恭仿明人清明上河圖。"
　　有"石渠寶笈"印。

遼1—416
范承勳　行書七絶詩軸 ☆
　　綾本。
　　書巫峽小龍湫詩二首。輝六上款，瀋陽范承勳。

遼1—388
倪燦、周銘　贈大翁吕先生壽卷 ☆
　　綾本。
　　"錢唐後學倪粲具稿。"鈐"闇公氏"。
　　石城後學周銘。

宋宣和畫寫生翎毛卷
　　絹本，設色。
　　宋鵲鸞緙絲引首，精品。
　　有"寶笈三編"印。
　　明人片子，精工。

遼1—025
☆趙佶　草書千字文卷
　　紙本。彩。
　　整紙，上下接少許。

末文徵明題。

有式古堂、張篤行印。

遼1—001

☆晉佚名　書曹娥誄辭卷

絹本。彩。

拖尾高宗跋，款：損齋。

後"天曆之寶"大印。

後虞集、趙孟頫短跋。趙爲郭右之跋。

後郭天錫録《東觀餘論》跋逸少《昇平帖》後一段，至元丁亥。

後另紙（有喬氏、柯九思騎縫印）喬簣成長跋，癸丑書。

後黃石翁跋，爲澹軒題。

次虞集又長題，是藏于柯九思處，泰定五年。

次康里子山題二行。

次天曆二年宋本等觀款。

次虞集又題，時柯已進入奎章閣後復賜還。

次天曆三年正月廿五日，紇石烈希元、歐陽玄等觀款。

次天曆庚午虞集四題。

次鈐蒙文奎章閣五品印，下虞集題。

次洪武己未蔣惠題。

後黃紙，鈐"宣文之寶"，爲順帝時印，宣文閣即奎章閣後身。然印新，俟考。

卷中破損處均直口，顯示人爲而非自然破損。

柯九思、喬簣成二印真。又一古大印，不辨。

後拖尾與本書及隔水間均無騎縫印。

書有高宗體，是高宗御書院複製本。

遼1—721

☆朱時翔　洛神賦圖並書賦軸

絹本，白描。

細筆。乾隆左右。

遼1—726

☆楊玘　唐人詩意軸

絹本，設色。

停車坐愛楓林晚……荆溪楊玘。

約雍乾，平庸。

仇英　璇璣詩意圖卷

細絹本。

仇英僞款。清初蘇州片。

真跡。茂苑文嘉題。

有"寶笈三編"、乾、嘉、宣印。

明人僞本。

鮮于樞　摹高閑千字文卷

紙本。

李恩慶二跋,謂原配高閑千文者。

卞氏印,真。

明人僞。

趙伯駒　仙山樓閣圖卷

絹本,設色。

界畫。

前雍正乙卯寶親王題詩。水波紙。

有"石渠寶笈"、"御書房鑑藏寶"印。

僞"紹興"小璽,困學齋璽。

仇英後學,極精工。學仇英仿趙伯駒一路,精工近之,而筆法不逮。

遼1—040

☆朱熹　二帖卷

紙本。彩。

前畫像二人。紙本,淡設色。是宋人或元初。

前《七月六日帖》,允夫上款。

後《大學注》稿本。六紙,每紙八行。無首尾,是殘葉。烏絲欄(墨畫,非印格)。是稿紙展開,每開後鈐"程氏敬軒家藏書畫"白長。

後朱公遷跋。言程彥達得大學傳之五章……甲辰嘉平月……

次傅貴全題。款:饒國後學傅貴全拜觀謹題。爲程敏中題。

次虞集跋。謂"程君允夫,先生之表弟"。

次李祁題。爲敏中題,其人爲允夫六世孫。

次汪澤民題。鈐"新安世家"。

次趙汸札。封面兩行,致彥達札三行,並云附還真蹟三板。

次韓濂跋。言於故人金氏齋見朱書,以語内弟達道,即重資購之……求朱公遷、趙汸跋。趙留踰年,以臂力弱未書。辛亥與達道展卷,趙已墓有宿草,乃取趙書末簡裁置卷中云云。

董朝宗、董仲可、滕㙱,均爲敏中題者。

上款。
　真。微敝。

遼1—617
☆華冠　綠筠清晝圖卷
　紙本，設色。
　竹林中人像。右鈐"約齋"朱
方、"幻航"白方。左"華冠"。
　左下角有"綠筠清晝"圓。

阿爾粹　虎圖軸
　絹本，水墨。
　"香穀老人阿爾粹。"
　粗劣。

羅牧　山水軸
　紙本，水墨。
　壬申款。
　僞。

☆王了望　行書五言詩軸
　綾本。
　學王鐸、張瑞圖。

遼1—633
☆萬上遴　百道飛泉軸
　紙本，淡設色。

單款。
　尚蒼潤。

遼1—404
☆文點　停舟話舊軸
　紙本，水墨。
　癸酉小春寫似古愚。
　真。

遼1—543
☆康濤　羅漢册
　絹本，水墨。八開，直幅。
　"著雝淈灘如月，石舟康濤製。"
隸書。
　徐葆光、吳爲瀚題。
　真。工細。

遼1—403
文點　山水軸☆
　紙本，設色。
　丙辰。

蔡襄　洮河石硯銘卷
　碧麻箋。
　前引首。金粟紙。有高氏清吟
堂、項子京印。
　文嘉題：宋蔡君謨洮河石硯銘

一九八八年七月二十七日
遼寧省博物館

遼1—015

☆董源　夏景山口待渡圖卷

絹本，水墨、設色。絹極細。彩。

董其昌引首。耿氏印。與前隔水間有"封"字大印。騎縫，是耿氏之印。

前隔水耿氏印。

"石渠寶笈"、"重華宮鑑藏寶"印。

"天曆之寶"大印。下押一更大之印。

左下"紹""興"連珠印。"臣九思"朱方印。

末，"真賞"騎縫印。

後隔水耿氏父子印及索額圖大方印，前有也園索氏印。

後天曆三年柯九思跋。

次虞集題七古詩。款：奎章閣侍書學士臣集。

次奎章閣承制學士臣李泂跋，在另紙。

次雅琥跋。

人物、船用綫細如遊絲，山、樹用較粗之筆。

樹幹加赭，下山石染淡花青。

遠山點成，略加皴筆。近處不用披麻皴，筆短而曲折，爲《瀟湘圖》所無。近樹亦爲《瀟湘》所無。宋畫唯《溪山蘭若》近之。

遼1—321

☆朱英　山徑觀泉軸

綾本，水墨、設色。

"所曰翁大局似是箭道士宣初臨於貪粟斗。"鈐"朱英"朱方，小。

其人爲朱圭之姪，而畫風絕非嘉道。似明末清初之作。

明佚名　仿張擇端清明上河圖卷

絹本。

有"石渠寶笈"、"御書房鑑藏寶"印。

蘇州片。

遼1—677

☆錢杜　秋林月話圖軸

紙本，設色。

乙酉秋九月，晉香四兄司馬

城盧氏樓觀"。

　末弘治三年張天駿跋。

　細看，下部絹已破損，坡石

建築均出邊。上部主峰亦切去頂部，是大畫切矮以就原跋者，然亦是北宋中期作品。

遼1—063

☆宋佚名　書佛説阿彌陀經册

磁青紙，金書。彩。

法華經觀世音菩薩普門品等。

內圖二幅。

有"珠林重定"印。

小歐字。南宋人書。

遼1—309

☆夏珪　江山無盡圖卷

絹本，設色。高頭長卷。

乾隆題。

有"御書房"、"重編"印。

是明初人用宋人舊稿畫，景物畫法均近夏珪，但繪者筆弱，多失其精妙處耳。筆粗而失控，構景有類《溪山清遠》處。

遼1—016

☆李成　小寒林圖卷

絹本，水墨。彩。

前乾隆題"寒林"二大字。

畫上乾隆題。前隔水舊人書"李成小寒林圖"。

畫右下方有司印半印、重華宮印。

畫遠山有苔點，時代晚。近處坡出尖頭，與宋人圓頭者不同。樹亦失於纖碎，枝頭不夠勁利。是南宋或元之人。

遼1—017

☆李成　茂林遠岫卷

絹本，水墨。彩。

畫下部無隙，主山頭上端切去。

後向若冰跋。紙前有"封"字印，半印，與畫上不連。

向跋言：其曾祖母東平夫人，爲申國文靖公之孫、樞使惠穆公之女。《茂林遠岫圖》爲事其曾祖金紫時奩具中小曲屏，其大父少卿攜之南渡。款作："嘉定乙卯歲冬至日，古汴向□若冰……"鈐"向冰印"亞字，朱、"□□王孫"白方二印。

按：樞使惠穆公爲吕公弼，仁宗時權開封府，英宗初拜樞密副使，以不直王安石新法罷，卒賜文穆。

又，申國文靖公爲吕夷簡，壽州人，吕蒙正之姪。仁宗時官至同平章事，封許國公。卒諡文靖。

後至正乙巳六月倪瓚跋，"在吴

紙本。
真。

遼1—545
蔡嘉　端午即景軸☆
絹本，設色。
甲辰，學莊上款。
真。

蔡嘉　山水軸☆
絹本，設色。
壬戌初夏。

遼1—636
梁巘　臨多寶塔册☆
紙本。十開。
辛巳。

遼1—079
楊維楨、張適　書周文英墓志銘
並傳合卷
☆一、元人行書致梅隱周兄札
並詩
　皮紙本。褾衣裱。彩。
　"戊子仲冬書於存心堂。"
　有"珠林三編"、畢瀧、
　"長溪沈氏圖史之章"朱方

諸印。
　二、楊維楨楷書周上卿墓志銘
　　烏絲格。
　　上卿名文英，別號梅隱、紫
　　華，生咸淳乙丑，卒元統
　　甲戌。
　三、張適書青城山人龔致虛撰
周上卿傳
　　紙本，墨欄。
　　死後二十六年爲盜發，改葬
　　吳縣胥台鄉，請楊爲撰志
　　文，龔爲撰記。
　　後"上清嗣師陳天尹稽首觀"
一行，鈐"見天地心"、"太虛"
二印。左鈐一大印，四行，末云
"東華祖教上清宗師"。
　　末鈐"紫華周文英章"朱方、
"先天道子"、"元通仙裔"。
　　後另紙倪瓚壬子、癸丑二題。
其後陳天尹又題，稱謹以祖印證
盟。後鈐二印。

遼1—014
☆唐佚名　書恪法師第一抄卷
薄麻紙本。彩。
每紙二十七行。
小草書。唐人。真。

丁丑。四人，二人招一鳳。
真。

遼1—714
任頤　荷花鴛鴦軸☆
　紙本，設色。
　甲午。

遼1—717
吳昌碩　薔薇芭蕉軸☆
　紙本，設色。
　乙卯。

遼1—716
吳昌碩　牡丹湖石軸☆
　紙本，設色。
　己亥，子涵觀察上款。

遼1—718
☆吳昌碩　錯落珊瑚枝軸☆
　紙本，設色。
　癸亥八十作。

遼1—709
☆趙之謙　牡丹湖石軸
　紙本，設色。

同治辛未。
真。

遼1—708
趙之謙　花卉屏☆
　紙本，設色。四條。
　老圃秋容……
　菊，繡球，牡丹。
　同治己巳二月爲丹林作。
　色脫。

吳讓之　隸書屏
　紙本。四條。
　款：廷颺。
　真而劣。

遼1—640
蘇廷煜　指畫花卉册☆
　紙本，水墨。十二開。
　九十九歲作。

張之萬　雲嵐飛瀑軸
　紙本，設色。
　真。

遼1—682
顧蓴　楷書軸☆

第一段陳光祉題前有項氏半印，而畫末無之，知其間原有缺佚，則添款亦應在項氏收藏之後矣。當是畫後裁去一段以去原款，遂併項氏騎縫去之耳。

遼1—011

☆張旭　四帖卷

色箋。彩。

前有雙龍圓璽、"石渠寶笈"、"御書房鑑藏寶"印。

前隔水存"子固"、"彝齋"二印。

後有宣、政二騎縫印，在黃隔水上。宣和時誤裝次序，故現後幅騎縫印在倒第三幅末。

拖尾，有"內府圖書之印"，白麻紙，的是宣和舊藏之物。

後豐南禺書跋，項子京爲其題引首。

又一跋，作文體書而非文，末題"鄞豐道生撰"。後人又添"并書"二字。

末董其昌跋。

用筆細處轉圓如意，內有澀筆，甚佳。而粗筆偃下處俗而有側鋒，已有彥修輩之體勢。是北

宋人仿本，若干字之結體與唐人亦不同。

任頤　花鳥屏

紙本，設色。四條。

甲申款。

偽。

任頤　山水人物花卉屏

紙本，設色。

辛巳款。

偽。

任頤　觀瀑圖軸

紙本，設色。

偽。

遼1—713

☆任頤　仕女軸

紙本，設色。

光緒甲申。

朱祖謀等題畫上。

真。

遼1—712

☆任頤　人物軸

紙本，設色。

一九八八年七月二十六日
遼寧省博物館

遼1—648

☆奚岡　楓江漁隱圖軸

紙本，設色。

"乙巳春日，仿趙仲穆。"

真而佳。

曹秀先　行書軸

紙本。

真。

遼1—081

☆陳鑑如　竹林大士圖卷

紙本，水墨。

"竹林大士出山之圖。中書舍人石田陳登篆。"絹本。鈐"玉堂清暇"、"陳登之印"、"思孝"三白方印，同大。

有"秘殿珠林"、"珠林重定"、"乾清宮鑑藏寶"、乾、嘉、項氏諸印。

後永樂十八年陳光祉題，謂大士乃前安南國王陳㬎之子，諱昑，繼位後捨位出家……跋中未言畫者爲誰，"予因見是圖，敢述一二大概，書於其左……"

次永樂十八年余鼎《竹林大士出山圖記》，言陳光祉持圖徵記云云……"南交之人圖繪其一時之事，樂爲傳觀……"

次永樂十八年曾棨書《贊》。鈐"子啓"、"侍讀學士之章"、"西野草堂"三白方印。

次林復詩。

次永樂廿一年釋溥洽書《圖贊》。後又一題。

次永樂癸卯沙門德始書四言贊，款"潭柘退隱日東沙門"。

次金門外史袁止安題七言詩。

次豫章吳大節書七言詩。

次嗣天師張西璧。

人物樹石有染有不染，似未完之作。

人物是宋元裝，器物亦時代相符，然畫手平庸。

此圖是元末明初民間畫手所爲，蓋傳聞民間流傳之本。其後諸跋均真，但未言其爲陳鑑如作。

"至正廿三年春，陳鑑如寫。"在卷末。其款書體、墨色均新於畫，當是添款。

自題仿易慶之筆。

真。

遼1—494

沈銓　丹桂仙禽軸 ☆

絹本，設色。

無款。

陸恢邊跋。

鶴不佳，樹石是本色。真。

遼1—550

張照　書了義經册 ☆

紙本，烏絲欄。十六開。

乾隆四年書。

有"珠林重定"印。

真。

遼1—549

張照　臨董雜書卷 ☆

紙本。

乾隆丁巳款。

有"石渠寶笈"、重編、寧壽宮續入、乾、嘉、宣諸印。

遼1—551

☆張照　行書阿難偈橫披

碧魚子箋。

有"珠林三編"印。

遼1—389

姜宸英　洛神賦卷 ☆

紙本。

臨《群玉堂帖》。

遼1—612
☆杜鰲　指畫山水冊
紙本，設色。八開，對開。
乾隆丙戌。
婺源人。

遼1—390
☆李寅　擬郭河陽山水軸
紙本，設色。
己巳相月，岐庵上款。
學元人李郭派。佳。

遼1—402
☆吳歷　仿雲林遺意軸
紙本，水墨。
無紀年。
真。

遼1—401
☆吳歷　南岳松雲軸
紙本，水墨。彩。
南岳松雲。印款。
有徐紫珊印。

遼1—400
☆吳歷等　孟君易行樂圖卷
絹本，設色。

顧在湄補竹；鴛水黃深；山石
補圖；吳歷補澗，南村鵠。
　張勿靡題，君易道兄上款。
　丁丑□脩題。
　蔡方炳題。
　鄧旭、汪懋麟、許虬、王掞、
計東、孟亮揆、沈荃、方亨咸、
王揆、沈世奕、鄒象雍、紀映
鍾、張一鵠、宋曹、王度、王原
祁、曹溶……劉體仁、徐乾學、
許之漸（青嶼）題。

遼1—581
☆傅雯　指畫冊
紙本，設色。十開。

遼1—583
☆傅雯　山亭賞雪圖軸
絹本，設色。

冒襄　行書柴門詩軸
紙本。

遼1—495
☆沈銓　雙鹿圖軸
絹本，設色。

絹本，設色。
嘉慶丙辰端陽。

遼1—639
瑛寶　指頭雜畫册
　紙本，設色。十開。

瑛寶　書畫合册☆
　六開，直幅，小册。

遼1—685
翟繼昌　梨花白燕軸☆
　紙本，設色。
　真而不佳。

遼1—684
翟繼昌　臨王原祁山水軸☆
　紙本，設色。
　嘉慶丙寅。

遼1—572
曹秀先　行草書傷春賦卷☆
　紙本。
　乾隆癸酉，書第三卷。
　真而平庸。

遼1—372
☆嚴沆　爲子慶作山水軸
　綾本，水墨。
　己亥四月北固山舟次。

遼1—652
奚岡、陳鴻壽等　雜畫册
　紙本，設色。十開，推篷。
　每人一畫一題。
　皆真。

遼1—653
☆奚岡　仿柯九思風篁溪閣圖軸
　絹本，水墨。
　真而佳。

遼1—650
☆奚岡　雨中春山軸
　紙本，水墨。
　乙卯。
　五十歲。

孔毓圻　蘭石軸☆
　絹本，設色。
　庚寅。

內圓印。二印同期。

真。

□🔲

致參政大諫。

有"太丘陳氏"及"璧"印。

字細而飛動，有近王安石處，是北宋人。

□藻

印捲草花箋。

藻頓首。日者芝大師過郡……藻再拜。下鈐一"藻"字朱文寬邊大印。"大孝著作侍其君之右。"

左下有"璧"、"陳氏光遠"朱方。即太丘陳氏也。

□淑

淑頓首。近者舟行經此，幸獲披展……款："淑"。"持正縣丞故人"上款。

末項子京嘉靖三十一書購款：宋王嚴叟等四賢手帖。原價六金。

遼1—002

☆歐陽詢　行書千字文卷

麻紙本。彩。

宋緙絲鸞鵲。

首行千字文下有一大朱半印。又一連珠方半印，不辨。

有"石渠寶笈"、"養心殿鑑藏寶"印。

末"縉雲"半印，大朱方、"秋壑珍玩"。

"檇齋家寶"朱方，"蘇然"朱方，"淡齋"隸，朱。

後隔水與拖尾王詵跋內有二騎縫印："莆陽傅氏"、"清叔玩府"二大朱方印。

字是雙鈎，亦間有臨字描筆者，字滯而無神。

王詵題真。頗疑即其寶繪堂中狡獪也。

遼1—683

顧鶴慶　山水軸☆

紙本，設色。

乙亥，穀堂上款。

真。

陳元龍　行書王建詩軸

紙本。

大字。

瑛寶　磐石梅竹圖卷☆

絹本，水墨。

辛未。

晚明庸手？

謝墉　楷書高宗撰後哨鹿賦卷

紙本。

臣字款。

《佚目》物。

遼1—637

☆黃驊　指畫雜畫冊

紙本，水墨。九開。

己酉。

清中期。

遼1—003

☆歐陽詢　夢奠帖卷

紙本。彩。

前宋緙絲牡丹。

前乾隆引首"真跡無疑"。

有"石渠寶笈"、"寶笈三編"印。

"輶軒書府"朱方，前騎縫，後騎縫。

"趙氏子昂"朱方，前隔水。又項氏諸印。

又一蒙古花押印。

項氏"禪"字編號。

本帖上，喬簣成鈐朱、墨印二方，在與接紙騎縫上。

右上"御府法書"朱方印。左下角紹興小璽，在接紙上。

楊士奇印。前後縫上。

後接紙騎縫"悅生"葫蘆印。

後隔水綾與拖尾間鈐"封"字大印，然又有一連珠方半印，在拖尾上，不連隔水。

楊士奇半印，亦與綾上印不接。

郭天錫跋。"庚寅十月購於楊中齋。"

至元廿九年趙孟頫爲郭右之跋。

又楊士奇跋。

康熙庚辰高士奇跋。

王鴻緒跋。

後另紙朱應祥跋。

遼1—020

☆王嚴叟等　宋人尺牘卷

紙本。彩。

王嚴叟

白紙本。

"給事淳夫侍講。"

有"寶笈三編"印。

"太丘陳氏"朱文外圓內方印，舊。又"璧"字朱文外方

李公麟　臨韓幹獅子驄圖卷
　絹本，設色。
　一人騎馬，後李氏題九行，題：
"元祐五年五月北岸魚樂軒題。
群□李公麟伯時。"
　次安陽韓純彥師質嘗觀。
　紹興丙辰米元暉觀款。
　李回書《贊》，言朝議大夫以銅
鼎贈李，李以此贈之。"六月望日
金陵李回少愚題。"
　有宋犖、"韓氏彥良"朱方、"歸
來"白諸印。
　有石渠、三編、乾、嘉、宣印。
　是元人摹本。

☆宋佚名　金粟山書續高僧傳第
十二卷
　紙本。
　無款。
　有"珠林重定"印。
　真。無尾。

遼1—066
☆遼佚名　深山會棋圖軸
　絹本，水墨、設色。彩。
　無款。
　以石青石綠畫遠山。大山頭亦
有石綠等痕。樹鈎法頗佳。
　遼人。

遼1—083
☆元佚名　花卉冊頁
　絹本，設色。一開。
　柳枝黃鸝。
　是元人。樹粗而鳥刻露。

遼1—046
☆張即之　書唐詩卷
　麻紙本。彩。
　大字，每行二字。戶外昭容紫
袖垂……"淳祐十年八月下澣，
樗寮時年六十五寫。"
　有石渠、御書房印。
　有王澍藏印。

遼1—346
☆胡玉昆　松石依依軸
　紙本，設色。
　"松石依依。乙丑夏六月，玉
昆畫。"
　真，尚佳。

遼1—236
☆朱蔚　蘭石軸

一九八八年七月二十五日
遼寧省博物館

遼1—021

☆李公麟　九歌圖卷

麻紙本，水墨。彩。

首失題。左側"内殿秘書之印"朱方，左上角、"偃王後裔"朱方，左下角，均宋印。又有"大明錫山桂坡安國民太氏書畫印"白方。

二、雲中君。前宋人書六行，右上鈐"魯陰太守"白，水。

三、湘君。樹石佳。

四、湘夫人。

五、大司命。竹石松佳，仍是李公麟遺法。玄字避。

六、少司命。

七、東君。暾字缺末筆。

八、河伯。

九、山鬼。右上鈐"文安開國"大朱方。

後八幅均左下角鈐有"内殿秘畫之印"朱方。

拖尾前二印，下"澹山書堂"朱方，水。

王�内題。鈐"王�内茂悦"大朱方。後有"文安開國"、"偃王後裔"印。

後寶祐丙辰襖節洪勳書。鈐"伯魯"、"後峴山人"、"鯁亮忠愨之裔"。

壬寅王穉登跋。

有石渠、養心殿、嘉、宣諸印。

李公麟　前代故實圖卷

紙本，白描。

前喬宇篆書："龍眠真跡。門人太原喬宇題。"

右上一舊印。右下"忠肅世家印"。

每段後有題，畫漢以來故事。每段一紙，左文右圖。騎縫鈐"藩邱彭祖"、"巖棲"二白方小印。

後"天曆二年三月望後俞焯題"七行。未言爲伯時。鈐"越來子圖書印"、"山台小隱"二朱印。

另紙虞集題。"青城山樵者虞集。"鈐"邵菴"長朱，油、"虞集"朱方，油，均真。虞言其爲伯時。

有石渠、三編、乾、嘉、宣諸印。

宋諱"慎"、"敦"均不避，畫孱弱。

畫是明前、中期之作。

學藍瑛樹石。

遼1—632
余集　陶淵明像軸
紙本，設色。
辛亥九日。
真。

遼1—023
☆李公麟　商山四皓會昌九老
圖卷
紙本，水墨。彩。
黎民表引首："龍眠真蹟。嶺南
黎民表書。"
有"石渠寶笈"、"寶笈重編"、
"御書房鑑藏寶"印。
"瞿山氏珍玩章"，鈐於最後畫
間騎縫。
麻紙，小簾紋。
人物、樓臺細筆。

前四皓，後九老。前優於後，
樹石均更秀潤蒼勁，當近於南宋
中期。

遼1—022
宋人　白蓮社圖卷
紙本，水墨。彩。
後《白蓮記》之後、范惇文之
前有裁去處，留二空行。恐原有
録文人名氏，故挖去之。
京鐙、趙不湎師清、覺非子
孫昌、北山王玅、雋李呂篆、金
華劉揚庭題。又一題，印款，作
"采玉翁"。
畫末有"箋後人用拙翁"半
印。又宋印不辨。
有"珠林重定"、"秘殿新編"
印。
諸題惟范書爲手寫。

遼1—698
☆程庭鷺　山水册
　紙本，水墨。十五開，對開。
　丁酉。
　粗率，不精。

遼1—619
鄒攍祖　雜畫册☆
　紙本，設色。十二開。
　學上官周。庸手。

何光�122　梅鵲軸
　紙本，水墨。
　湖南湘潭人，號古月可人。齊
白石師其畫。
　俗而劣。

遼1—145
☆陳詢　海月圖軸
　紙本，水墨。
　"墨山寫海月圖。"
　鈐"陳士問印"白。
　嘉靖中後期。

吳雯　書畫卷
　綾本，水墨。
　前山水，無款。與習見簡筆不類。

後書真。内有送阮翁使南海
一題。
　辛巳八月七日與秋谷、西谷兩
史氏論書……
　後一墨竹。有崇恩觀款。

沈宗騫　行樂圖卷
　紙本，設色。
　工筆。無款印。
　不是。

遼1—601
汪承霈　摹蘭亭圖卷☆
　紙本，設色。
　臣字款。
　有石渠、乾、嘉、宣諸印。

遼1—590
☆徐堅　萬壑松風軸
　紙本，水墨。巨軸。
　乾隆丁未七十六歲，畫第三幀。

遼1—364
☆張昉　玉堂富貴軸
　絹本，設色。
　"辛亥春日，筠圃張昉。"鈐
"張昉之印"、"叔昭"。

紙本，設色。

乾隆乙未。

白紙重色，俗氣。

前一灑金碧箋，正德以前佳紙也。

遼1—665

孫星衍　篆書册☆

灑金箋。十開，軸改册。

每開四字。

真。

遼1—065

遼佚名　麻雀雙兔圖軸

絹本，設色。絹比一般宋絹稍粗。

無款。

遼人。雙鈎竹葉，加淡石綠。

遼1—045

☆張即之　汪氏報本庵記卷

紙本。彩。

四張半，每紙九行，第三紙八行。

原是稿本册，接連爲卷。

遼1—012

☆唐佚名　摹萬歲通天帖卷

紙本。硬黄麻紙，不入潢。彩。

有"石渠寶笈"、"乾清宫鑑藏寶"印。

"潁川禎□□□"朱文方印，宋水印。

又一大印，□□□□之印，不辨，均在書上。

紙有細横簾紋，與敦煌唐紙同而不入潢。

雙鈎而有濃淡，飛白處用極細綫拼成。

後款小楷亦佳，是唐人。

遼1—482

☆蔣廷錫　蘭花卷

絹本，水墨。長卷。

王圖炳、陳邦彦等題。

真。

遼1—383

鄭簠　隸書陶詩軸

紙本。

真。

遼1—539
☆周笠　春山曉靄軸
　紙本，水墨。
　乾隆戊寅寫於畬經堂。
　佳。

姜實節　山水圖卷
　紙本，設色。
　壬子款。
　舊畫加款。畫是漸江後學。

遼1—540
☆袁耀　白蓮清泛軸
　絹本，設色。
　白蓮清泛。壬午秋月。
　真。

遼1—447
☆袁江　雲中山頂圖軸
　絹本，設色。彩。
　"庚寅陬月，邗上袁江寫。"
　畫學李唐一路，罕見。早年
佳品。

遼1—477
☆張伯龍　楊將軍紀恩圖軸
　絹本，設色。

　爲一武將賜遊熱河行宮紀恩之
圖。背景有錘峰。
　張廷玉、陳邦彦等題。錢名世
等邊跋。
　內有"上將樓船裔"一句，可
推知其姓。
　陳邦彦、錢名世均自稱表弟。

遼1—592
☆張洽　山水雜畫册
　紙本，水墨、設色。十一開。
　乾隆壬子，"七十有五"。
　花卉罕見。

遼1—579
☆徐揚　牡丹山�軸
　紙本，設色。
　臣字款。工筆。

遼1—578
☆徐揚　盛世滋生圖卷
　紙本，設色。彩。
　乾隆己卯九月。
　有"寶笈重編"印。

遼1—620
管希寧　仿調琴啜茗圖卷☆

方薰　仕女圖軸

絹本，設色。

"摹唐居士。蘭坁方薰。"

清中期畫，加款。

遼1—703

☆費丹旭　花鳥軸

絹本，設色。

八哥楊柳。製卿上款，癸卯冬十二月。

四十三歲。

學新羅一派。佳。

遼1—224

☆趙宧光　視聽言動四箴册

紙本。二十五開，襄衣裱，屏改册。

大字。真。

翟雲升　七言聯

遼1—507

☆張庚　臨黄公望良常山館圖軸

絹本，設色。

乾隆丙子爲雅雨作。自題原本王時敏藏，時敏拓爲大幅。茲臨時敏本而録黄本諸跋於上，有張

雨、楊鐵崖、倪瓚等名。

七十二歲。

真而佳，畫大似石谷。

遼1—446

俞齡　西園雅集卷☆

絹本，設色。

辛巳。

工筆。俗劣。

俞齡　漁樂圖軸

絹本。

庚午中秋。

俗劣更甚於前幅。

遼1—613

周曾培　山水卷☆

絹本，設色。

乾隆乙巳。

學王原祁而劣甚。

遼1—611

汪恭　臨米芾九札卷☆

紙本。

乙亥，雲橋上款。

真。

於寒碧莊。

五十九歲。

首段燒殘。真而佳。

遼1—667

☆王學浩　山水花卉册

紙本，設色。二十四開。

爲雲巢作，庚辰三月寫於吳興
府署。

六十七歲。

真而佳。

花卉淡色。有佳者。

遼1—663

鐵保　臨懷素千字文卷☆

紙本。

嘉慶二年。

四十六歲。

佳。

鐵保　臨唐宋人書册☆

紙本，烏絲欄。

鹿脯帖、祭侄稿等。

真而佳。

遼1—664

鐵保　臨顏自書告册

十四開。

遼1—674

尤詔等　玫園像軸

絹本，設色。

"辛亥夏日，婁東尤柏軒寫
照。"鈐"尤詔"。

補景有奚岡畫水草……餘人多
不知名，共十人。

上題跋、邊跋極夥，有紀昀、
石韞玉、錢泳、余集等。

張崟　劉海戲蟾軸

紙本。

淮陰人，另一張崟。畫劣甚。

張問陶　悟詩圖軸

紙本，設色。

題一老僧像。

遼1—681

張問陶　立馬圖軸☆

紙本，水墨。

子華上款。

真而劣。

一九八八年七月二十三日
遼寧省博物館

遼1—009
懷素　論書帖卷
　紙本。
　似白麻紙而薄，非硬黃。
　前黃絹隔水，與書騎縫有雙龍圓璽及"宣龢"連珠、"政龢"連珠、曠菴朱方及項氏諸印。
　本書上有"御書"葫蘆印。又一小印爲宋代官印，不辨。
　拖後隔水有"政龢"連珠及"紹興"連珠。
　拖尾"內府圖書之印"、"秋壑圖書"二印。
　延祐元年張晏跋，影射謂爲唐僧所臨。
　延祐五年趙孟頫跋，爲彥清書。二跋同紙。有"彥清"半印及"曠菴"印，又"家傳"半印。
　砑花箋，又似水印。
　是宋人仿本。題跋上舊印書上均無之，是移來者。

伊秉綬　行書軸☆
　紙本。

遼1—668
伊秉綬　行書軸
　紙本。
　單款。帷幕之事可傳，君子之家法立……

遼1—671
伊秉綬　行書揚州雜詩軸☆
　紙本。

伊秉綬　行書薔薇花詩軸
　紙本。
　真。

張廷濟　行書臨三吳帖軸☆
　紙本。
　七十八歲作。
　真。

張廷濟　行書韓愈聽琴圖軸
　紙本。
　道光十年。

遼1—666
☆王學浩　仿王原祁山水卷
　紙本，水墨。長卷。
　壬申九秋，蕉園方伯上款，畫

遼1—615
華冠　西園重到圖卷
　　紙本，水墨。
　　"戊子冬日，錫山華慶冠恭寫。"
　　"西園重到圖。戊子嘉平爲青
雷先生題，皇六子。"題畫上。

右下角鈐"西園翰墨"白方。
陳兆崙、張若澄、周升桓題。
真。

胡林翼　書札軸
　　下綴小像。

所藏手澤云云，則其人爲李遇春之祖也。

嘉慶丙寅趙懷玉題。

梁清標爲武曾題，爲其落第歸嘉禾題。

尹繼善　詩稿卷

紙本。

雜詩稿聯爲一卷。

袁枚手跋，自稱受業。稱文潞公札爲尹購進者。

遼1—580

惲源濬　桃花游魚軸☆

絹本，設色。

"鐵簫源濬。"

學南田。劣。

遼1—728

☆顧澗　山水册

紙本，設色。六開。

鈐"在眉"、"澗"。

畫學漸江而工緻。

遼1—537

☆甘士調　指畫芙蓉水禽軸

綾本，水墨。

丙申上巳，"鴨綠江南人甘士調指頭生活。"

字怪狀。

遼1—538

☆甘士調　指畫柳燕軸

絹本，設色。

"鳳磯山人甘士調指頭生活。"

字學高其佩。佳於上軸。

王崇簡　花卉册

絹本，水墨。

漁者款。

加僞王崇簡印。又有僞"壽平"印。

王巘　香山圖軸

絹本。

學李希古，去上款。

真。

遼1—485

☆冷枚　三星圖軸

絹本，設色。

"辛酉季夏寫於金臺僑寓，金門畫史冷枚。"

真而劣。

遼1—445
☆俞齡　桃花源卷
　紙本，設色。
　己未夏仲寫。
　曹亮、魏觀跋。
　較工緻。

遼1—067
☆楊微　套馬圖卷
　絹本，設色。彩。
　"大定甲辰，高唐楊微畫。"在畫末。
　後應光霽跋：編修唐士行出示時舉劉君所藏二駿圖，求爲題之。
　"二駿之圖誰所寫，高唐士子多才者。"
　次莆中黃壽跋。
　"邑人黃暘書於玉堂之署。"
　左下角石及橡樹葉亦佳。馬用鐵綫描。

黎簡　行書詩卷
　紙本。單葉相接爲卷。
　真。

遼1—657
☆童衡　孔雀軸

絹本，設色。大軸。
　"乾隆丙申長至，仙潭童衡寫北宋人筆意。"
　極似沈銓，樹石尤似。

遼1—607
上官惠　三友圖軸☆
　紙本，設色。
　"受樵上官惠。"
　閩派。

遼1—563
唐寅保　楷書白居易琵琶行册☆
　紙本，墨格。十五開。
　乾隆七年書。
　學褚中楷。瀋陽人。

遼1—623
談友仁　煙江疊嶂卷☆
　絹本，設色。高卷。
　乾隆戊申初夏。
　劣手。

清佚名　藝蘭圖卷
　絹本，設色。
　無款。
　前金敬輿題，謂其冢孫遇春出

春疇麥浪。甲午陬月,袁耀畫。

遼1—448
☆袁江　仿范寬山水軸
　　絹本,設色。彩。
　　"法范中立筆意,丘民袁江。"
　　學范寬,頗似,用筆厚重,佳。丘不作邱,爲雍正四年以前之作。早年。

袁江　山水軸
　　設色。
　　癸巳款。
　　偽。

遼1—375
☆宋天麐　溪山無盡圖軸
　　綾本,設色。
　　辛亥,貽翁王老年兄上款。
　　"王"改"余"。
　　學大癡,清初,庸手。

毛奇齡　八寄圖册
　　絹本,設色。
　　缺二開。引首剪小。
　　擁書萬卷、倚枕聽潮、蒼茫獨立、紫門揖客、南山種豆、寒江

釣雪。
　　"界淘先生屬畫,西河奇齡。"
　　偽。

遼1—476
☆張伯龍　古松流泉圖卷
　　絹本,水墨、設色。
　　癸巳秋八月,閩中張伯龍寫。
　　鈐"伯龍"、"慈長"。
　　佳。

遼1—591
☆張洽　萬木深秋軸
　　紙本,淡設色。小軸。
　　"乾隆丁未三月五日寫於棲霞北堂,張洽。"

岳端　荷花軸
　　紙本,水墨。
　　有怡親王寶大印,明善堂印。均真。

岳端　梅花水仙等雜花卷
　　綾本,水墨。
　　庚辰,若千上款。
　　康熙三十九年。
　　真。

王爾烈　書札册

遼1—701
☆司馬鍾　松鳩等屏
　紙本，設色。四條。
　癸丑。
　真。

遼1—506
張庚　南山松竹軸☆
　紙本，設色。大軸，寬橫。
　乾隆辛未，怡村上款。
　有似石谷處。真而佳。

錢大昕　隸書七言聯
　紙本。
　真。

遼1—605
☆錢大昕　行書軸
　紙本，烏絲欄。
　南雅館丈上款。
　爲顧蒓書。真。

遼1—571
☆戴禮　梧石圖軸
　紙本，設色。

“石屛寫。”鈐“禮”、“昔日雪
舟今悅目”、“風雅吾師”。
　學李鱓最佳者。

吳衡章　畢也香小像卷
　紙本，設色。
　阮元隸書引首“會老圖”三大
字，款：頤性。
　張廷濟、胡德璐、吳衡章
（七十八，戊戌）、戴熙（五十
一）、張澹、畢球（宗姪）、路元
蓮（七十，庚戌）、江械、崔以
學、周杖、許增、沈兆興、崔惠
華、文鼎（八十五，庚戌）、陸
費瓊（六十七，道光庚戌）題。

遼1—475
☆許濱　雜畫册
　紙本，水墨、設色。十二開。
　丙寅。
　此人與新羅同時，而畫相差遠
甚。亦頗有學華處。
　丹陽人，號江門。

遼1—541
☆袁耀　春疇麥浪軸☆
　絹本，設色。

遼1—351

吳偉業等　手札卷☆

　紙本。共二十一通。

　吳偉業五通。收信人爲齊黃間人，其父爲相國。

　魏裔介。

　程正揆二通。

　薛所蘊一通。

　熊伯龍二通。熊賜履之子。

　王無咎一通。是慰一人喪親者，其親爲顯宦。

　李目七通。亦慰一人喪親者。

　宋犖藏印。

　疑均爲致熊賜履之子，吊其喪父者。

遼1—344

☆潘澂　仿山樵山水軸

　紙本，水墨、淡設色。

　"丁酉年蒲月仿黃鶴山樵畫，崑山潘澂。"

　鈐"觀齋"朱長，迎首、"潘澂之印"白、"弱水"朱。

　順治間人。學王蒙，畫似王鑑而沉厚。真。

遼1—324

☆戴明說　竹石軸

　綾本，水墨。長軸。

　石戇上款。"畿滄戴明說。"

　真。上下雜亂。

遼1—644

☆錢坫　篆書五言詩軸

　紙本。

葉鳳毛　山水册

　設色。十二開。

　乾隆戊申。

遼1—603

童鈺　梅花卷☆

　紙本，水墨。

　乾隆癸巳……在中州官舍爲車絳年作。

　染紙留白花。

　錢泳等跋。

遼1—608

王爾烈　行書軸

　描花箋。

　育德上款。

　真。

一九八八年七月二十二日 遼寧省博物館

遼1—675

☆張崟　樂志圖軸
紙本，設色。
作民大兄世長先生。"張崟寫於鐵甕城東蟄室，時夏六月十六日。"

鐵保　行草書册
紙本。十三開，直幅。
偽。

張崟　行書七言聯
紙本。
凌宇上款。
真。

張崟　歲朝清供軸
紙本，設色。小軸。
戊子。
偽。

遼1—654

☆宋葆淳　秋山積翠卷
紙本，設色。
"聤陬宋葆淳畫。"

後嘉慶癸亥自題，爲功甫作。

遼1—655

宋葆淳　隰州山色軸☆
紙本，設色。
畫與字與前卷全不類，然字畫尚可，不似僞作。

朱昂之　山水軸
紙本，水墨。
真而不佳。

黃易等　書札册
紙本。
黃易、李璿等。
真。

遼1—647

☆黃易　捫碑讀畫圖卷
紙本，設色。
"乾隆甲寅七夕，黃易時在濟寧秋影行盦。"
前自題引首，爲兼齋作。
後一札，無上款，即爲畫此圖而作者。
真。

遼1—548
吴曆　仿倪山水軸☆
　紙本，設色。
　"仿雲林子早秋圖法，丙戌花朝前二日，曆時年七十有六。"
　真。

遼1—552
余省　花鳥册☆
　絹本，設色。十開，直幅。
　"壬午夏日寫，余省。"
　真。

宋珏　秋山圖軸
　紙本。
　僞。

遼1—473
釋上睿　桃花仙館軸
　絹本，設色。
　"庚子春三月仿范華原筆意，平江童心叡道人。"
　二十七歲。
　真。

遼1—378
劉允智　吕仙圖軸☆

絹本，水墨、設色。
甲寅仲冬，柱翁上款。
康熙十三年。

沈荃　臨米帖卷
　綾本。
　庚申長至後十日……
　真而劣。

沈荃　書經册
　紙本。十二開。
　康熙己酉。

沈荃　行書争座位帖文卷
　綾本。
　康熙丙辰。

清佚名　湖石蛺蝶圖卷
　絹本，設色。
　清人。工筆，尚佳。加僞趙文俶款，遂爲棄物。可惜。

遼1—474
☆年羹堯　用趙體書杜詩册
　絹本，烏絲欄。
　"壬辰春暮五日……雙峰年羹堯。"

有查瑩、麟慶藏印。
真。

遼1—691
黃均　夏山雲起圖軸
　　紙本，水墨。
　　真。

張棨　花卉册
　　紙本，設色。
　　小蓬。
　　真。

畢瀧　竹石軸
　　紙本，水墨。小幅。
　　真。

明佚名　雪景山水軸
　　設色。
　　刮款印。明中後期之作。

文從簡　山水軸
　　紙本，水墨。
　　挖印。

遼1—342
李根　秋林磐石軸 ☆

絹本，設色。
雲谷李根。
畫在藍瑛、老蓮之間而板甚。

高士奇　詩稿册
　　高麗箋。
　　康熙丁丑秋七月。
　　真。

遼1—706
葉道芬　竹院逢僧軸 ☆
　　紙本，水墨。
　　自題學陸治竹院逢僧。

葉湘　山水軸
　　絹本，設色。
　　石谷後學。

遼1—565
曹虁音　長江萬里卷 ☆
　　紙本，水墨。
　　前書"長江萬里"。"乾隆十一年五月奉敕恭臨趙黻筆意，臣曹虁音。"
　　有重編、乾、嘉、宣諸印。
　　即摹趙芾之作，頗似。

嘉慶二十二年。

真。

遼1—386

☆梅清　望天都峰軸

綾本，水墨。

步至慈光寺望天都峰。瞿山清。

題五言詩。

真而不佳，用筆太粗率也。

遼1—577

☆釋明中　山水册

紙本，水墨。橫幅。

前金農書"九峰讀書圖"引首，癸酉二月上瀚。

金農、丁敬等題，均藕堂上款。金自署"龍龕居士"。

上款人施姓。

遼1—517

鄒一桂　花卉册☆

紙本，設色。十開。

丁亥中春。

真。

遼1—516

鄒一桂　玉堂富貴軸

絹本，設色。大軸。

辛巳仲冬以恭祝萬壽至都，侍直之暇偶寫……"錫山讓叟鄒一桂寫於時晴齋，時年七十有六。"

工細。似南田，頗佳。

薛宣　山水册

紙本。十二開，直幅。

僞。時代晚，款不對。

遼1—377

張滔　章草千字文册☆

紙本。十一開。

丁未款。

清初。真。其人字尚若，孫奇逢之友。

遼1—381

☆戴本孝　山水册

紙本，水墨。八開。

甲寅冬，鷹阿山樵本孝。

劉云僞。

遼1—455

汪士鋐　臨玄秘塔册☆

絹本。四十四開。

康熙丁酉。

庚申宋獻等觀款。天啓元年宋
轂觀款。
　有石渠、御書房、乾、嘉、宣
諸印。
　真。

羅炬　摹文五峰山水軸
　紙本。
　鈐"鉏璞道士"白、"羅炬"朱。
　或云羅牧之子，然其畫與牧全
無涉也。

遼1—273
☆惲向　溪山可居圖軸
　綾本，水墨。
　無紀年。款"道生本"。
　真。

遼1—410
☆王士禛　自書七絶詩二首軸
　綾本。
　宮柳煙含六代愁……"舊作録
呈□老門兄……"
　真。

法若真　山水書法卷

綾本。
偽。

法若真　山水軸
　紙本。
　七十七老人爲鄙老作。
　劉云真。
　不似。

遼1—365
法若真　自書詩卷☆
　紙本。
　小行楷。"七十老衲真書。"
　真。

法若真等　山水花卉合册
　十七開。
　法坤厚一開，己卯。
　法若真五開。
　高鳳翰五開。
　均真。

遼1—672
周鎬　松山古寺軸
　紙本，設色。
　丁丑。

八十歲。

真。

元人　朝賀圖卷

　　絹本，設色。

　　劣品片子。

遼1—078

☆張渥　竹西草堂圖卷

　　紙本，水墨。彩。

　　"竹西"篆書二字。後墨竹一枝，題七絕四行。款："仲穆"。鈐"仲穆"朱方、"天水圖書"朱方。真。

　　山水。鈐"貞期"印。（張渥）

　　有重編、石渠、養心殿印、李肇亨、高士奇、項子京藏印。

　　楊瑀題畫上，七絕詩。鈐"楊瑀元誠"朱方。

　　張雨題五律詩。方外張雨。

　　馬琬題。

　　邵衷題，鈐"邵衷之印"、"原性"。

　　月樓趙橚。鈐"世慶堂"朱長、"趙氏茂原"朱方、"澄懷觀道"白方。字學趙。

　　至正十五年錢惟善題。

陶宗儀題七律詩。溪上人家多種竹……涿郡陶宗儀。

　　高士奇跋，未題張渥。

　　楊循吉題。

　　高士奇又題。

　　石渠題爲趙仲穆作。

　　圖左側是張渥，樹木與《九歌》中配景用筆有似處。右上半遠景竹林劣甚，如出二手，疑是另一人畫，張爲之點苔潤色。竹用禿筆，與左側畫樹筆鋒俏利全然不同。右上側有半印，不辨。只見"子章"二字，淡紅色。

元佚名　飲馬圖團幅

　　細絹本。

　　乾隆對題。

　　是宋人庸手。

　　元人。

遼1—047

☆文天祥　木雞集序卷

　　紙本。彩。

　　"咸淳癸酉長至，里友人文天祥書於楚觀。"鈐"天祥"白方、"履善"朱、白連珠。

　　三十八歲。

絹本，設色。高頭短卷。

樹上有僞大年款。

寺樓是宋式，山頭是宋代風格。非高手。

樹叢中農居亦是宋人，人物綫亦佳，內坐地三人尤佳。

謝定爲元。改"曉山送別圖"。宋人。

遼1—314

☆明佚名　耆英勝會卷

粗絹，設色。高頭大卷。

前篆書引首"耆英勝會"。

無款。鈐"七十二峰閣主"、"玉堂金馬"。

人上各繫其名。

是明成化左右之作。有舊稿，而樹石配景是明代時式。

遼1—312

☆明佚名　洗馬圖卷

絹本，設色。

無款。

細筆。明嘉靖左右。亦蘇州人工筆之作。

遼1—084

☆元佚名　狩獵圖卷

絹本，重設色。

畫奚人射豬，其髮式與契丹不同，戴尖筒帽。

鹿、野豕等極佳。山石有近李在處，人馬工筆，小竹學南宋雙鈎。

較明人渾厚，而風格近似。或可定爲元末明初，似更近於明。

謝定爲元人。

遼1—319

☆明佚名　琵琶仕女軸

絹本，設色。大軸。

有"六如居士"僞印。

畫是明中期學唐者。

明佚名　錦鷄軸

絹本，設色。

明中期，庸手。上半裁去。

遼1—387

☆朱耷　松柏桐椿軸

絹本，水墨。

"乙酉秋日，八大山人寫。"鈐"八大山人"白、"何園"朱。

一九八八年七月二十一日
遼寧省博物館

遼1—087
☆元佚名　山溪水磨圖軸
絹本，設色。雙拼絹。
無款。
是元人。

遼1—318
☆明佚名　高峰獨秀圖軸
絹本，設色。
無款。
學馬遠。明浙派，構圖不佳，
劣品。

遼1—304
☆張□　竹圖卷
紙本，水墨。
款"五雲仙吏"。鈐"張□"。
明前期。平平，筆不健。學
夏㫬。
徐邦達跋，亦不知其爲何人。

明佚名　山水軸
絹本，淡色。
無款。

明中期，平平，加僞周臣款。

遼1—274
☆袁尚統　湖山漁樂軸
絹本，設色。巨軸。
印款："尚統之印"、"袁氏叔
明"。偶隨花片尋源去……
學黄大癡。畫全不似袁，疑是
其俊題。

朱竺　西園雅集扇面
金箋，設色。
"長洲朱竺。"
工筆。品在文、尤之間。

姚允在　山水扇面
金箋。
"辛未夏日寫，姚允在。"

李流芳　山水扇面
灑金箋，水墨。
丁巳秋日。

以上扇頁均真。

遼1—086
☆元緑山水卷

俞允文　小楷歸去來辭扇面
　　金箋。
　　真。

遼1—407
☆惲壽平　蘭石扇面
　　紙本，水墨。
　　異老上款。
　　真。

遼1—418
王原祁　山水扇面☆
　　紙本，設色。
　　癸酉。
　　學大癡。可疑。

遼1—136
☆沈仕　秋陰圖扇面
　　金箋，水墨。
　　"青門山人寫石閣秋陰圖。"
　　又一人題，竹虛次韻。
　　畫學文。佳。

周之冕　柳橋扇面
　　金箋，設色。
　　池畔花深鬥鴨欄……
　　真。

遼1—184
☆馬守真　蘭竹石扇面
　　灑金箋，水墨。
　　"乙未仲春寫，湘蘭馬守真。"
　　萬曆二十三年，四十八歲。

遼1—355
☆胡愷　桐鳥扇面
　　金箋，設色。
　　"丙辰桂月寫爲月翁先生，胡
　愷。"
　　真。

陸治　山水扇面
　　金箋，設色。
　　"嘉靖甲子九月十五日寫於有
　竹居，包山陸治。"

有石渠、三編印。

《石渠寶笈三編》原題爲李嵩。

畫似粗筆吳彬。

是舊畫去尾款，更似宋懋晉。

遼1—225

☆杜玄禮　山水扇面

金箋，設色。

戊午款。

萬曆四十六年。

學文小青綠，頗似。

遼1—255

☆趙焞夫　牡丹扇面

金箋，水墨。

壬辰中秋。

順治九年。

學白陽。

遼1—294

☆王真真　蘭花扇面

金箋，水墨。

甲子秋末寫於邗水，爲君冶詞宗。秦淮王真真。鈐“雙泉氏”、“王真真印”。

天啓四年。

似是天啓間伎女。

遼1—228

☆程嘉燧　載酒泛舟扇面

金箋，設色。

庚辰三月七十六歲畫。記戊寅九月攜妓遊湖事。

真而佳。

遼1—134

☆孫承恩　行書扇面

金箋。

鈐“毅齋”朱長。

前人考其爲孫氏，正德辛未進士。

扇材及書法是正嘉間物。

☆杜大成等　花卉册

雲母箋。

只收杜一開，餘不取。

明佚名　十八羅漢卷

紙本，水墨。

無款。

晚明劣作。

沈仕　行書扇面

金箋。二開。

均真。

遼1—115

☆文徵明　孝感圖卷

　絹本，設色。

　款"徵明"。

　畫本色。

　後文彭書《顧生孝感記》，小楷，烏絲格。真。

　書顧欲訥、顧淳父子之事。

　周天球、王穀祥、文嘉、陸師道、莫叔明、文元發、張振之、韓道亨題，金世龍《孝感篇》、彭年《孝感贊》，均真。

遼1—103（吳寬、王寵部分）

吳寬等　書詩合冊

　☆吳寬。與真伯遊洞庭聯句。粉箋砑花。

　文徵明。贈南泠詩。

　☆王寵。壬辰十月廿二日夜雨章君藺甫宿山齋作。粉箋，襲衣裱。佳，字極有神采。

遼1—114

☆文徵明　行書西苑詩卷

　紙本。

　巽溪上款，丙辰八十七歲書。

　自題云：病臂强勉執筆云云。

大字。真。前半變形，後半始見本色。的是病中書。

徐中行　行書後赤壁賦卷

　紙本。

　臨趙，款"子昂"，裁去本款。"庚戌夏六"以下裁去，加"月，子昂"三字。

　前有迎首章，以是知其爲徐中行。"天目山人"白長迎首印，爲徐氏原印。

　資。

史可法　行書札冊

　是明末人本，紙格亦與邸報、試卷之紙同，而書是別一人。

　"名正具"上加僞史可法印。

　資。

遼1—313

☆明佚名　海屋添籌圖

　絹本，設色。

　舊題李嵩。

　末僞款"臣李嵩"。

　引首鈐"傳是樓"朱長，真。

　後莫是龍跋真。款：雲卿書於石秀齋。

遼1—118

☆文徵明　行楷自書七言詩卷

宋紙本。

有石渠、三編、乾、嘉、宣
諸印。

癸未石濤跋。

大字。真而佳。學黃。無餘
紙，故無款。末鈐二印，前鈐
"玉蘭堂"印，均真。

遼1—110

☆文徵明　行書詩册

紙本。十三開。

大字。每開三行，行四五字。

丙子書。同子重、履約、履仁
游石湖，爲泛月之遊……

四十七歲。

内缺一頁。後宋珏跋二開。

亦學黃。

文徵明　七言詩軸☆

紙本。

大字。

舊仿。

文徵明　桃源問津圖卷

紙本，設色。

"嘉靖甲寅二月既望，徵明
識，時年八十有五。"

有石渠、重編、乾、嘉、宣
諸印。

有高士奇印。

畫繁碎，苔點繁亂，是弟子後
學之作。

小楷一行，在卷末。是裁邊添
款。明人之作。

後高士奇長跋，真。

文徵明　蘭花卷

紙本，水墨。

"嘉靖乙卯春日，徵明。"

鈐有"何氏之印"白方、桂坡
安氏騎縫印。

書畫均弱。明人仿本。

文徵明　平虛草堂圖卷

紙本，設色。

自題引首，隸書，灑金箋。

款"徵明"。

後文嘉、文肇祉、王穉登（爲
平虛題）、張獻翼（爲平虛題）。

本畫筆微潦草，近於文嘉。

引首、畫均不真，是明人仿。
三跋真。

"和碩怡親王寶"、"訥齋邱川道
人"二印。

　張道渥、蔣和、羅聘、汪承
需、嵇璜、明義、宮譜諸題。

　畫甚佳。真。

遼1—100

☆沈周　千人石夜遊圖卷
　紙本，設色。
　印款。
　後自題："千人石夜遊。沈周。"
自書。

　楊循吉和，後沈周再和，均徐
霖代書。"周再和"三字爲沈書。

　楊循吉再和，亦徐書。

　沈周再和，亦徐霖書。末沈
自跋，謂病起不能書，僅能書其
首，徐子仁代書云云。弘治癸丑
五月書。

　六十七歲。

　有石渠、乾清宮、乾、嘉諸印。

　真而佳。

沈周　山水軸
　絹本。
　大粗筆。
　僞。

沈周　藝圃圖軸
　紙本，設色。
　臨本。

遼1—099

☆沈周　魏園雅集圖軸
　紙本，設色。彩。
　祝顥（枝山之祖）、李應禎、周
鼎、劉珏等題，均公美上款。

　成化己丑魏昌題。

　時沈周四十三歲。魏字公美，
即爲其畫者。

　右下鈐有"魏氏寶訓堂圖書"
朱方。

遼1—112

文徵明　赤壁賦册☆
　紙本。十四開。
　壬子款。書前、後《賦》。
　真。本色，不精。

文徵明　楷書七言詩軸☆
　紙本。巨軸。
　大字。
　舊貨，不佳。

明。"鈐"枝指生"、"祝允明印"。

五十四歲。

有石渠、重編、項氏、卞氏諸印，均真。

鈐有"琅琊王敬美氏家藏圖書"朱長、"清森閣書畫記"朱長。

末行"辛巳八月廿又二日，王寵觀於清賢堂。"小楷。

文彭、王世貞、張鳳翼、曹溶、羅坤題。

此其暮年小楷，故不如二十餘歲時精，仍是真跡。

遼1—109

☆祝允明　草書七律詩軸

紙本。

真。

遼1—439

陳奕禧　行書卷☆

紙本。

真。

惲壽平　玉洞桃花軸

設色。

長題，丙寅款。

舊仿。

遼1—525

☆金農　畫册

絹本，水墨。十二開。

"甲戌三月上巳後二日，杭郡金農畫於昔耶之廬並記。"

六十八歲。

款真。畫不知何人，然非兩峰，亦非自畫。

遼1—724

陸鼎　羅漢圖册☆

絹本，水墨。八開。

"元和陸鼎。"戊辰夏五月。

劣極。清前期。

遼1—546

☆邊壽民　蔬果花卉合册

紙本，水墨。八開。

壬戌。

真。

遼1—616

☆華冠　怡親王閒過竹院圖卷

紙本，設色。

"辛亥秋日，錫山華冠謹寫。"

乾隆辛亥和碩怡親王自題，款："訥齋自題閒過竹院圖小照。"鈐

書。鈐"祝允明印"、"希哲"。

款與文爲一人書，非後加。字似祝中年書。

文徵明補圖。紙本，青綠。印款。有重編印。真。畫矮於字，是配入者。

後紙文徵明題，言見祝《蘭亭》，以朱存理、石民望二本爲佳云云。真。高與祝書齊。

遼1—101

☆沈周　盆菊幽賞卷

紙本，設色。彩。

左下角有自題詩，"長洲沈周次韻並圖"。

有石渠、重編、乾、嘉、宣諸印。

後明人諸和詩，步沈氏韻。

西鄆伲鐘。鈐"大器"、"丙戌進士"。其人名伲鐘，成化二年進士，山東鄆城人。

盱江張昇。鈐"盱江張氏"、"啓明"。

新喻傅瀚。

以沈氏詩意言，應爲催菊詩。

真而佳，五十餘。

遼1—116

☆文徵明　潙蘭竹石卷

紙本，水墨。長卷。

項氏"仁"字編號。末項氏隸書"項墨林真賞"。

後另紙文氏長題，謂師趙孟頫、鄭所南二公。

又王穀祥題。

真。多敗筆。

遼1—106

☆祝允明　草書詩卷

紙本。

款：枝山。

大草。佳。紙黯。

遼1—108

☆祝允明　草書杜詩秋興之一軸

紙本。

昆明池水漢時功……

真。

遼1—105

☆祝允明　楷書東坡記遊卷

粉箋。

東坡記遊。"癸酉八月十二日步月，宿東禪寺書此，枝山祝允

天津蕭氏舊物，無舊藏印。

苔點上加石綠點，衣紋加白綫。款在右下，字比習見者稍拘，或是較早年。真而不精。

遼1—308

☆馬遠　千巖競秀卷

稀絹本，設色。

款“臣馬遠”。

《佚目》物。

明中期人學馬、夏者。手脚劣、筆法粗疏。

遼1—310

☆馬遠　江山萬里圖卷

絹本，水墨。

乾隆引首。

《石渠寶笈》著錄。

畫是明前期學夏珪之精者，有似吳偉處。淡墨潑墨畫，近乎《溪山清遠》。

後加元明人名款之僞跋。

改明人。

遼1—085

☆元佚名　燃燈佛授記釋迦文圖卷

細絹本，設色。彩。

無款。

引首明雲鶴紋花邊詩箋。押角項氏印。

有“珠林重定”印。項氏編號“敦”字。

後“洪武廿年龍集丁卯春正月十又三日甲子，前杭州府上天竺講寺住持比丘弘道”題讚。鈐“釋弘道”、“道竺隱”、“白雲堂書印”三印。

“沙門守仁”、“仁一初印”、“夢觀”三印，鈐另一讚文之後。

工筆。是元人之作。

遼1—013

四分戒本疏第二卷☆

紙本，烏絲欄。

每紙三十四行，行三十字。

沙門慧述。

首尾全。五代或宋人書。

遼1—107

☆祝允明　行書蘭亭卷

紙本。

前王澍引首“蘭亭”二字。

祝書，灑金箋，款：祝允明

一九八八年七月二十日
遼寧省博物館

遼1—147
蔡羽　行書詩册☆

　碧箋、黃箋。四開，對開。殘册，不連。

　款：蔡羽錄奉前山大行人。

　真。

陳翼飛　山水册

　紙本，水墨。

　大瀛上款。内一開有壬戌范迁題，言與陳元明、申清門、馬瑶草……諸君看雪……

　則爲天啓壬戌也。瑶草即馬士英也。

趙伯駒　仙山樓閣圖卷

　絹本，設色。

　界畫。前"雍正乙卯秋七月，寶親王長春居士題"。是代筆，字佳。

　有石渠、御書房印。

　工筆，極似仇英，工細近之而筆微弱。

　約與仇英同時之精品，裁末尾

原款，加趙伯駒僞款。

　頗疑是沈宜謙之作。

遼1—038
☆趙伯駒　蓮舟新月卷

　絹本，設色。

　無款。

　後存跋，均題此畫者。江東鄭潛、薊丘韓璵、楊鐵崖、莆田林□順、袁近仁小楷、盱眙山人並書（無印）、軒丘黃玄、浮丘生、博陵林敏、曾光溥、無見老人、莆田方時舉、莆蘇駿，均元末人題，詠周濂溪愛蓮。

　有梁清標諸印。

　畫被抽換，明人之作。題均真。除蘇駿外，無人云其爲趙伯駒。

遼1—042
☆馬遠　松壽圖軸

　絹本，設色。彩。

　"馬遠"款。

　題七絕：道成不怕丹梯峻……賜王都提舉爲壽。鈐"御書"。寧宗書。

　下鈐"子孫永寶"，又"機暇"半印。

傅熹年

中國古代書畫鑑定組工作筆記

鑑定組工作筆記

第八冊

傅熹年 著

李經國 林 銳 整理

中華書局

傅熹年

中國古代書畫
鑑定組工作筆記

第七冊

傅熹年 著

李經國 林 鋭 整理

中華書局

一九八六年十一月二十八日
無錫市博物館

蘇6—008
☆王紱　枯木竹石軸
　紙本，水墨。
　"九龍山人王孟端寫。"鈐"九龍山中道士"白。
　有"史明古"、"史鑑之印"。
　舊僞。畫石用細長皴，樹、竹均細碎。款字亦不似。

泰不華　仁壽圖軸
　紙本，水墨。
　篆書"仁壽圖"……後學泰不華。後人加。
　右下馮國泰正統二年題。亦似有可疑。
　是明後期人作，亦非正統。僞。

姚元之　八言聯
　道光廿八年。
　真。

翁同龢　行書幅
　紙本。

壬寅。
真。

蘇6—147
顧安仁　倣劉松年秋棧行旅軸
　絹本，設色。
　癸亥。
　畫俗。

蘇6—343
宗稷臣　行書八言聯
　淳化軒描雲龍蠟箋。
　道光二十一年，息巢上款。
　佳。

張照　行書臨米蜀素帖軸
　畫絹本。
　單款。
　真而佳。

蘇6—304
錢泳　臨顏蘇黃米帖屏☆
　四條，四色灑金箋。
　單款，無紀年。
　真。

蘇6—324
翟雲升　隸書五言聯 ☆
　紙本。
　鷺田上款。
　真。

張崟　三祝圖軸
　紙本，水墨。
　真而劣。

蘇6—372
蒲華　倣米山水軸 ☆
　紙本，水墨。
　單款。

蘇6—287
奚岡　行書七絕詩軸 ☆
　紙本。
　單款。
　真。

蘇6—332
林則徐　楷書自書詩軸 ☆
　紙本，烏絲欄。
　庚寅，芷林上款。
　真。

蘇6—292
鐵保　臨顏真卿臧公碑册 ☆
　紙本，方格。十二開。
　嘉慶乙亥。
　六十四歲。
　真而佳。

蘇6—105
法若真　書五言排律詩軸 ☆
　綾本。
　真。

蘇6—159
☆王雲　芝圃春深軸
　絹本，設色。
　康熙丁酉夏月。
　工筆樓閣。

潘思牧　甘露晚鐘軸
　紙本，水墨。
　真。

蘇6—243
劉墉　行書軸 ☆
　描銀畫絹本。
　辛酉夏日久安室臨，介亭上款。
　真。

一九八六年十一月二十九日
南京博物院

蘇24—0295
☆項子亮　臨顏祭姪季明文稿卷
　紙本。
　"崇禎戊辰春，子亮又臨。"
　末另紙陳繼儒跋。

蘇24—1149
☆翟繼昌　溪山書屋軸
　紙本，設色。
　嘉慶二年秋九月，少迁上款。
　少迁，即袁沛。
　真，尚佳。

董其昌　行書宿東林五絕詩軸☆
　紙本。
　僞。

蘇24—0728
查昇　小行楷書范成大四時田園
雜興詩軸☆
　紙本。
　康熙乙酉。
　真。

蘇24—0235
☆宋懋晉　漁村帆影軸
　絹本，設色。
　辛亥孟秋寫，華亭宋懋晉。

蘇24—0446
陳祐　桃源圖卷
　紙本，設色。

蘇24—0174
嚴澍　楊岐會禪師像軸☆
　絹本，設色。
　"楊岐會禪師像。弟子嚴澍造。"

趙用賢　僧人像軸
　絹本。
　佛圖澄法師。萬曆庚寅，佛弟
子趙用賢寫。
　後添款。

趙用賢　僧人像軸
　題絕學澄禪師，亦趙用賢款。

蘇24—1042
陸淡容　袁節母韓孺人像卷☆
　絹本，設色。
　松陵女史陸淡容寫。

袁廷檮之母。

江聲（篆書）、王鳴盛（代筆）、袁枚、王昶、王文治、彭啓豐、盧文弨、錢大昕（隸書銘）、楊復吉、彭紹升、秦大成、孫志祖、顧光旭、阮元、吳錫麒、孫星衍題。

蔣抖　山水花卉冊
　　畫劣。蔣因培題，言為其叔祖。

史啓元　行草書軸
　　綾本。
　　清初。

蘇24—815
王澍　行書軸☆
　　紙本。
　　真。

蘇24—1170
姚元之　秋色梧桐軸☆
　　紙本，設色。

蘇24—0686
☆章聲　水閣客話軸
　　絹本，設色。

儉齋章聲，倣北苑法。
佳。

蘇24—1488
葉年　梅花竹禽圖☆
　　金箋，水墨。
　　庚午作。
　　失群之冊。

蘇24—0567
沈荃　臨王游目帖軸☆
　　綾本。
　　子老年翁。

蘇24—0432
☆吳筠　松陰聽瀑軸
　　絹本，設色。
　　"癸酉桃李節畫於寶田齋，魯庵吳筠。"
　　極似藍瑛。

王翬　山村訪友軸
　　絹本，設色。
　　康熙乙亥倣趙令穰。
　　摹本。

蘇24—0806
何焯　行書五言排律詩軸 ☆
　綾本。
　羽翁尊丈九十壽。
　真。

張宏　柳陰捕魚軸
　紙本。
　僞。

任頤　花鳥軸
　紙本，設色。
　壬申。
　僞。

蘇24—1343
☆任頤　幽鳥鳴春軸
　絹本，設色。
　光緒丙戌。
　真。

任頤　祝翁呼鷄軸
　紙本，設色。
　早年，真。

任頤　老子授經軸
　紙本，設色。

任頤　麻姑獻壽軸

　紙本，設色。

任頤　麻姑獻壽軸
　共爲一屏。初看佳，極視是
倣本。

蘇24—1342
任頤　關河蕭瑟軸 ☆
　紙本，設色。
　光緒乙酉夏六月，岘樵上款。
　真。

蘇24—1496
☆清佚名　王鰲像軸
　紙本，設色。
　清人摹本。上乾隆元年七世孫
奕上書自贊。畫大約是同時所摹。

蘇24—1201
翁雒　慧照上人王昶錢大昕像軸
　絹本，設色。
　道光庚寅應慧照法孫秋潭之
請作。
　詩塘隆葦題，釋子也。

蘇24—1498
清佚名　教射圖橫披 ☆
　絹本，設色。

工筆。約乾隆。

蘇24—0461
☆顧見龍 摹吳偉業像軸
　絹本，設色。
　椅上題"顧見龍摹"。
　佳。

明佚名 馮沙洲小像軸
　絹本，設色。

蘇24—0386
明佚名 李春芳父母像軸
　紙本，設色。
　弘治時大學士。

蘇24—0385
明佚名 李文忠像軸☆
　紙本，設色。

蘇24—0383
☆明佚名 沈度像軸
　絹本，設色。
　佳。

蘇24—0007
明佚名 陳東像軸

絹本，設色。
丹陽投來。
絹是雙經絹。
宋人衣冠，坐胡椅，左側案上
有銅觚等。
或云是出土物。
畫舊，是明以前。改宋人。

清佚名 阮元像軸☆
　紙本。
　王學浩補圖。自題。
　真。

蘇24—0716
☆禹之鼎 王原祁像軸
　紙本，水墨白描。
　丁亥重九後……
　查昇書贊。
　六十六歲像。
　真而佳。

蘇24—1338
☆任頤 沙馥小像軸
　紙本，設色。
　戊辰。

蘇24—0242
☆皇甫鈍　顧隱亮像卷
　　紙本，設色。
　　申紹芳、崇禎辛未阮大鋮、馮
夢龍、文從簡等跋。

蘇24—0374
☆明佚名　沈度小像卷
　　絹本，設色。
　　真，明前期。
　　後三楊跋，清人鈔件。

蘇24—1103
華冠　蔣士銓歸舟安穩圖☆
　　紙本，設色。
　　錫山華慶冠寫。
　　畫上蔣士銓自題，乾隆癸未。
　　錢載、吳嵩梁、程晉芳、紀復
亨跋。

蘇24—1030
沈宗騫　深柳讀書圖卷☆
　　紙本，設色。
　　爲益堂作。
　　丁雲錦書引首。
　　錢大昕、丁雲錦等跋。
　　真。

蘇24—0676
☆武丹　九峯三泖圖通景屏
　　絹本，設色。八條。
　　“九峯三泖圖。古東山武丹。”
　　真而工緻，難得之品，佳於常
見者。

蘇24—0698
土原祁　倣宋元山水册
　　紙本，設色。十二開。
　　倣北苑、子久、梅道人、山
樵、雲林、大癡、倪設色、荆關、
李營丘。
　　辛巳。
　　疑偽。六十歲，不似，似五十
以前，然又太弱。

徐釚　倣唐六如山水册
　　紙本，設色。
　　倣本。末一開題真。

蘇24—0493
☆釋髡殘　松巖樓閣軸
　　紙本，設色。小幅似失群之册。
　　丁未重九作……
　　不佳，畫平字弱，轉折不圓。
舊倣本。

蘇24—0245

戚伯堅　霖雨蒼生圖卷☆

綾本，設色。

天啓五年六月，古吳門戚伯
堅寫。

彭凌霄跋。

黄道周　自書五律詩卷☆

絹本。

八首。無紀年。

真。

總2598，目504、帳809、精165

浙江省

一九八七年四月二十九日
寧波市天一閣文物保管所

浙35—82
陳洪綬　梅石山禽圖軸
　絹本，設色。
　"洪綬寫於清溪書屋。"
　用筆較粗，中年。

浙35—03
吳鎮　雙樹坡石圖軸
　絹本，水墨。
　無款。鈐"中圭"朱、"梅花
盦"朱。
　真而佳。

浙35—02
李衎　楷書張公藝傳卷
　絹本，烏絲欄。
　鈐"李衎仲賓"朱、"息齋"朱。
　"元貞二年歲丙申秋九月二日
書於德壽堂。"
　字與畫上所題全不似，然款、
印均佳，是真。

浙35—84
陳洪綬　策杖尋春圖軸

絹本，設色。
　"老蓮洪綬畫於蕭遠堂。"

石濤　山水扇面
　紙本，設色。
　辛丑款。
　偽。

浙35—80
☆項聖謨　臨江泊舟扇面
　金箋，設色。
　臨如上款。
　真。

浙35—31
錢穀　停琴聽泉扇面
　紙本，設色。
　癸酉四月。
　真。

顧澐　山水扇面
　紙本，設色。
　題：楊柳曉風殘月。款：雲壺。
　倣文徵明。真。

文徵明　楷書扇面
　偽。

浙35—50
陳繼儒　行書扇面
　　金箋。
　　真。

浙35—41
王穉登　寄朱在明光禄詩扇面
　　金箋。
　　真。

浙35—28
王穀祥　書詩扇面
　　金箋。
　　真而劣甚。

浙35—33
周天球　書詩扇面
　　金箋。
　　真。

王問　行書扇面
　　金箋。
　　真。

查繼佐　扇面
　　金箋。

佩翁上款。
　　真。

吳偉業　題珍珠泉扇面
　　金箋。
　　真而不佳。

王鐸　行書文皇哀册扇面
　　紙本。
　　甲戌，爲雨恭作。
　　真。

浙35—85
☆陳洪綬　行書南鄉子詞扇面
　　金箋。
　　化之上款。

浙35—97
☆周亮工　行書詩扇面
　　金箋。
　　公授上款。迎首鈐"癸卯"
朱印。

浙35—96
吳山濤　行書扇面
　　紙本。

七十又三。尚桓上款。
真。

浙35—107
徐乾學　行書詩扇面 ☆
紙本。
南老道兄上款。

浙35—106
姜宸英　行書扇面
紙本。
敏老上款。
真

浙35—127
何焯　行書四言詩扇面
紙本。
康熙甲午，嗣宗上款。

朱彝尊　行書七律詩扇面
金箋。
碩孚上款。
真。

劉墉　書扇面
爲州一弟書。
真。扇面畫雲鶴極精。

浙35—43
屠隆　行書詩扇面 ☆
金箋。
海天閣一首。

浙35—169
伊秉綬　行楷書詩扇面
紙本。
香亭上款，辛酉六月。

董其昌　行書七絶詩扇面
金箋。
承源上款。
僞。

楊賓　行草書扇面

浙35—04
何澄　溪山雨霽軸
絹本，設色。
“竹鶴老人寫。”鈐“何澄之章”白、“游戲翰墨”。
是成弘以後人之作，黃湧泉説是永樂人，此畫年代不夠。
先照像。

浙35—81
☆陳洪綬　松亭讀書軸
　絹本，設色。
　"洪□……□溪山草亭。"
　款殘。早年。真。

浙35—66
文震孟　行書五律詩軸☆
　紙本。
　真而平平。

浙35—147
黃慎　楊柳鷺鷥圖軸☆
　紙本，設色。
　真而劣。

浙35—17
☆陳淳　秋葵海棠軸
　絹本，設色。
　素質倚秋風……道復。
　真。

浙35—113
☆高簡　觀松圖軸
　絹本，設色。
　丙戌春仲，七十三歲。
　真而平平。

浙35—140
☆李鱓　百事大吉圖軸
　紙本，設色。
　柏樹，雄雞。高閬上款。

浙35—139
☆李鱓　三蔬圖軸
　紙本，設色。橫方。
　墊石使君上款。畫菘、筍、薑。
　真。

浙35—160
☆羅聘　羅漢圖軸
　紙本，設色。精。
　篆書"羅聘敬繪"。
　真而佳。

浙35—20
☆謝時臣　石梁秋霽圖軸
　絹本，設色。
　"石梁秋霽，天台真勝。謝時
臣寫。"
　畫較早，無濃密點，是真跡。

浙35—07
祝允明　草書詩卷☆
　紙本。

"枝山老人漫書舊作五言律，時在石湖禪院。"

字頹唐，敗筆甚多。

浙35—162

陳一章　指頭畫傚大癡山水軸

絹本，設色。

辛亥，静山陳一章。

浙35—38

☆孫克弘　達摩渡江軸

紙本，設色。

萬曆甲午，隸書款。

陳眉公書贊。左半殘。

真。

浙35—09

文徵明　行書詩軸☆

紙本。

嘉靖四年。壽詩，徐慕蘭六十壽。

真。

文徵明　山水軸

絹本，設色。

僞劣。

浙35—12

☆文徵明　影一□軒圖軸

絹本，設色。小幅。

右上，隸書"影一□軒圖"。無款。缺字作"䒷"。

又重題詩。

細筆，甚精，中年之作。

浙35—08

☆張路　松下步月圖軸

絹本，水墨。精

款：平山。

真。

浙35—51

☆吳伯玉　天目山圖軸

紙本，設色。

萬曆丁未夏五月。鈐"輞川居士"。

學文，有似錢穀處。

浙35—62

趙左　山水軸☆

紙本，水墨。

"趙左寫。"

真。

莫是龍　行書扇面
　　灑金箋。
　　真。早年。

禹之鼎　洛神扇面
　　紙本。
　　丁丑。
　　真。

王樹穀　飲月圖斗方
　　真。

浙35—150
☆鄭燮　柱石圖軸
　　紙本，水墨。
　　乾隆甲申。
　　七十二歲。
　　偽。

陳淳　竹菊圖卷
　　紙本。
　　謝云畫真。
　　偽，冊頁配成，均不真。

浙35—103
王弘撰　書詩卷
　　紙本。

浙35—164
鄧琰　行書軸
　　紙本。
　　"嘉慶癸亥春三月，玩伯鄧石
如。"
　　書劣，真。

浙35—105
☆朱奔　行書蘭亭卷
　　紙本。
　　癸一陽之日臨。
　　癸未。七十八歲。
　　真。

浙35—88
李豐　行草書壽九弟子述詩軸
　　紙本。
　　"癸卯九月重録。"
　　字學豐道生。字子年，寧波人。

浙35—90
明佚名　書壽曹隱翁叙守拙記二
首卷
　　絹本。
　　明嘉萬間人書。

浙35—64
歸昌世　竹石卷 ☆
紙本，水墨。
單款。
真。

浙35—06
莫止　行楷書畫松歌卷 ☆
紙本。
弘治乙卯書。鈐"如山"。
又李珵和詩，鈐"李珵汝璧"。
字學李東陽。

浙35—72
高陽　山水軸 ☆
絹本，設色。
畫十竹齋者。

浙35—109
文點　山水軸 ☆
紙本，水墨。
丁丑。
真。

浙35—93
劉度　秋林覓句圖軸 ☆

絹本，設色。
真。

浙35—143
蔡嘉　山水軸 ☆
紙本，設色。
甲午麥秋。

浙35—71
吳隆　三友圖軸
紙本，水墨。
天啓甲子。

浙35—34
☆徐渭　觀音軸
紙本，水墨。
款：田水月。
款真。

浙35—49
蔡紹襄　行書雪舫銘軸
絹本。
萬曆癸巳。

浙35—138
李鱓　蜀葵軸 ☆
紙本，設色。

雍正乙卯。
真。

浙35—112
☆高簡　壽悔人山水軸
　絹本，設色。
　癸亥仲冬，壽悔人年先生。
　啓云：悔人是尤西堂。
　佳。

浙35—174
任熊　禿樹寒山圖軸
　絹本，設色。
　丁巳。
　真。死前之作。

浙35—176
任頤　臨新羅雪雀圖軸☆
　紙本，水墨。
　光緒丁丑。
　真。

浙35—156
☆華浚　海棠鸚鵡軸
　絹本，設色。 精 。
　題："丙子秋日擬元人法。"
　極似新羅。

浙35—111
☆惲壽平　傾城獨立圖軸
　絹本，設色。
　"傾城獨立。南田草衣壽平擬
徐崇嗣没骨圖法。"
　真而佳。敝甚。

金農　尺牘山水合軸☆
　紙本，設色。
　真而佳。

浙35—37
蔣乾　雪景山水軸☆
　紙本，設色。
　乙巳春日八十一。

浙35—74
藍瑛　倣黄子久山水軸☆
　絹本，設色。
　甲子。
　四十歲。
　册頁改？真。

浙35—101
☆龔賢　七律詩軸
　絹本。

纔看花甲半輪週……
真。

浙35—104
☆梅清　行書春草閣詩軸
紙本。
于鼎、文治上款。
真。

浙35—136
☆高鳳翰　行書五言詩軸
綾本。
乾隆十年。

浙35—135
高鳳翰　牡丹軸☆
紙本，設色。
乾隆乙丑。
真。

浙35—45
沈明臣　行書七古詩軸☆

絹本。
萬曆八年。

浙35—61
趙左　深居圖軸
絹本，設色。
庚戌人日。
真，學董。

浙35—35
☆徐渭　行書白燕詩軸
紙本。
"白燕三。大環。"
真而佳。上海有白燕四，與此
卷亦同，爲一堂離析者。

浙35—16
☆陳淳　山水軸
紙本，水墨。巨軸。精。
甲辰春日……
真而佳。大筆。

一九八七年五月五日
寧波市天一閣文物保管所

浙35—89
明佚名　范欽像軸☆
　粗絹本，設色。

浙35—32
范欽　自書詩卷
　紙本，烏絲欄。
　"東明山人稿，錄似張稚圭秋元賢友。時萬曆辛巳夏五朏。"
　七十四歲。

浙35—70
王維烈　梅石山雉軸☆
　絹本，設色。大軸。
　單款。
　粗筆。真。

浙35—159
羅聘　梅月軸☆
　紙本，水墨、月用色。橫披改軸。
　"倣王元章法并錄其句，兩峯道人羅聘。"
　真而佳。

浙35—128
馬元馭　五色紫牡丹軸☆
　絹本，設色。
　庚辰嘉平月，栖霞子馬元馭。
前自題七絕。
　三十二歲。
　真而佳。石稍粗。

浙35—56
張瑞圖　行書七絕詩軸☆
　紙本。
　單款。丹鳳來儀……
　真。

浙35—171
陳鴻壽　行書程子動箴軸☆
　紙本。
　單款。
　真。

浙35—129
周京　詠飛鴻堂梅花詩軸☆
　紙本。大軸。
　乾隆癸亥。
　真。

浙35—99
諸昇、曹垣　合作載花圖軸☆
　絹本，設色。
　"壬寅巧月諸昇曹垣合筆……"
下刮去二行上款。
　真而劣。

豐坊　行書五言詩軸
　紙本。巨軸。
　無款，印款。

陳書　花卉軸
　絹本，設色。大軸。
　僞。

王元勳　和合二仙軸
　絹本，設色。
　清中朝粗畫。

浙35—133
華嵒　趙必漣兄弟誦梅圖軸☆
　絹本，設色。
　雍正八年。
　四十九歲。
　字頹唐，畫石劣，梅枝于不經
意處有佳處，人像佳。疑是真。
案上器物亦佳。

一九八七年五月六日
寧波市天一閣文物保管所

浙35—54

☆張瑞圖　行書詩卷☆

粗絹本。

張説、張九齡詩。無紀年。

真。

浙35—22

☆豐坊　行書自書詩卷☆

灑金箋。

"鄙作古今體詩録呈喬庵先生改教。嘉靖三十二年歲癸丑三月望日，四明豐道生頓首。"

《詠武穆祠》、《蕭愍墓》等詩。

隸書款真。詩與款間切割。

浙35—173

費丹旭　湖亭雅集圖卷☆

紙本，設色。

道光己亥八月四日，子湘上款。

三十九歲。

湯貽汾等題。

真。

錢載　蘭石卷

紙本，水墨。

七十五歲作。

真而劣。

張煌言、倪元璐　書畫扇面

金箋。

倪畫蘭花，張書七言詩。

均僞。

浙35—121

林佶　題陳淳臨褉帖卷☆

紙本。

大字，一行三四字。款：鹿原。

丁丑。

三十八歲。

真。字有蘇意。

浙35—167

關槐　仙嶠長春卷☆

紙本，設色。

"學王石谷畫法。關槐。"

浙35—14

☆華愛　自書詩卷☆

灑金箋。

"右拙作録上秋官范南泉先

生年兄求教，石窓華愛……" 鈐
"華氏仁卿"、"庚戌進士"。
　首殘。嘉靖時人書。

浙35—15

豐熙等　書萬民望中武舉詩卷☆
　紙本。
　余本、陸釴、豐熙、吳惠。
　正德、嘉靖時人。
　真。

浙35—130

曹京　寫唐人詩意卷☆
　紙本，設色。
　庚午七十四叟。每段題詩二至
四句。
　畫有似沈士充處。

浙35—158

童鈺　梅花卷☆
　紙本，水墨。
　乾隆辛卯。
　五十一歲。

陳長世　行書自書詩卷
　紙本。
　甲戌二月作。鈐 "陳長世印"、

"翁修"。
　後錢玄跋，言書得其父陳從訓
三昧云云。
　崇禎人。

浙35—24

陸治、彭年　洛神賦斗方☆
　二片。
　陸治畫洛神。彭年楷書《賦》。
　無紀年。
　真。

浙35—55

張瑞圖　行書七律詩軸☆
　絹本。

浙35—179

李孝　草蟲軸☆
　絹本，設色。
　"辛卯秋日畫爲尹翁老先生教
正，李孝。" 鈐 "臣孝"、"□康" 白。
　邱嗣斌言是李鱓之子，俟考。

豐坊　行書橫幅☆
　絹本。
　真。

浙35—69
張宏　松巖高士軸 ☆
　絹本，設色。
　丁亥夏月寫於橫塘草閣，張宏。
　七十一歲。
　真。

華鯤　擬山樵山水軸 ☆
　紙本，水墨。
　去上款改填。
　真。

謝彬　策蹇圖軸
　絹本，設色。
　丁巳秋日畫於止園之玉樹堂，
僵臕謝彬。

浙35—126
鄭梁　行書五絕詩軸 ☆
　紙本。
　款"半人"。
　晚年偏枯後之作。

浙35—177
任頤　五言聯 ☆
　紙本。
　不俗即仙骨，多情乃佛心。光

緒丁亥首夏，山陰任頤。
　四十八歲。
　真。

浙35—178
吳滔　五斗松圖軸 ☆
　紙本，水墨。
　乙酉，爲文齋作。
　四十六歲。
　記杭州崇福寺僧以五斗米賣松
村人贖之之事。
　真而佳。

浙35—157
王宸　山水扇面 ☆
　紙本，設色。大扇。
　乾隆五十八年，呈靈巖尊師。
　七十四歲。
　真。

浙35—86
朱瑛　山水軸 ☆
　紙本，水墨。
　辛丑秋日擬白石翁竹樓清話圖
筆法，朱瑛。
　清初。

藍瑛　山水軸
　絹本，設色。
　真而劣，應酬之作。

侯懋功　山水軸
　絹本，水墨。
　款"夷門"。
　僞。

浙35—98
查士標　碧樹丹山軸☆
　紙本，水墨。
　書七律，單款。
　真。

浙35—119
姚源　玉山草堂圖軸☆
　紙本。
　"玉山草堂圖。丁未春正望日
寫，狎鷗姚源。"鈐"姚源之印"、
"澂千"。
　學石谷。

浙35—134
高鳳翰　松石軸☆
　絹本，水墨。
　康熙丁酉述楊水心詩題畫，陵

州客子高翰。鈐"南邨"、"高仲
子"。
　三十五歲。
　早年，水心即楊瀚也。

浙35—175
虛谷　金魚軸☆
　紙本，設色。
　真而劣。

伊秉綬　黃柑帖
　紙本。
　真。敝甚。

浙35—92
釋弘瑜　行書軸☆
　紙本。
　雲門弘瑜。
　僧人。

顧洛　壽桃軸☆
　紙本，設色。
　瑤圃爭妍。壬辰爲蔣蕉六十
壽作。

浙35—132
沈銓　貓菊雙鳥軸☆

絹本，設色。

"南蘋沈銓。"鈐"沈銓印"、"南評"。

較早。真。

浙35—166

董誥　梅竹軸☆

紙本，設色。

題倣白陽。

真。

張庚　松柏同春軸☆

紙本，水墨。

松柏同春。倣徐賁筆法寫於嘉樹軒，秀水張庚，時年七十有六。

浙35—154

康濤　舞倦脫鞋圖軸☆

絹本，設色。

戊子清和，荊心老人製。鈐"石舟"白長。

仕女。佳。

浙35—116

謝爲憲　山水軸☆

絹本，設色。

"恕齋謝爲憲。"

左下有題，言爲三賓之孫，康熙舉人。

浙35—125

鄭梁　山水軸☆

紙本，水墨。

"鹿齋先生屬，半人風左筆。"鈐"寒邨半人"白、"鄭梁之印"白。

字與上軸全同。

浙35—124

鄭梁　山水軸

紙本，水墨。

"康熙丁丑臘月戲作於高署了因亭。"鈐"玉堂舊吏"朱、"鄭禹梅梁"白。

右下鈐有"寒村書畫"。

粗筆，正手之作。

浙35—165

錢維喬　山水軸

紙本，水墨。

乾隆己亥夏杪。

四十一歲。

真。

浙35—181

周□　山水軸

　　絹本，設色。

　　壬寅初冬祝閫翁老夫子榮壽，

南岳門人周□。

　　下字挖去。

　　清初。

安徽省

一九八七年五月十四日
桐城縣博物館

吳熙載　柳樹芙蓉軸
　紙本，設色。
　偽。

蘇曼殊　仕女軸
　紙本，設色。
　己巳。
　一九二九年。

皖5—01
程芳朝　行書詩軸☆
　綾本。
　心南上款。

皖5—03
☆方以智　行書軸
　紙本。
　七叔長者至青原誦經……天界
□子弘骺。鈐"方外人無可"朱。

皖5—02
☆方以智　行書論書畫卷
　紙本。
　石室先生以書法畫竹……浮山

愚者。
　不佳。
　再看後半，尚可。

皖5—05
方貞觀　行書五律詩軸☆
　紙本。

方孔昭等　方氏一門書卷
　方孔昭書。"崇禎庚辰長至日，
浮山翁江植書示以智其義。"下鈐
"方孔昭印"白。
　方中履書《夢溪筆譚》一則。
款：褚堂。
　方正瑗書《呂氏春秋》，又雜書
及尺牘各一通。
　方張登行楷二段。

皖5—06
鄧琰　行書七絕詩軸☆
　紙本。
　佛國西偏小有天……莊圃
上款。
　真而不佳。

查士標　山水軸
　紙本。

乙卯款。
偽。

皖5—04
陳奕禧　行書七絕詩軸
　紙本。
　真。

一九八七年五月十四日
巢湖地區文物管理所

陳枚　弈棋圖軸
　　絹本，設色。
　　據天籟閣宋人畫册中弈棋一開
偽作加款。

張暹　山水橫披
　　紙本。
　　戊寅款。
　　道光？

皖6—01
☆馮雲鵬　篆書軸
　　紙本。
　　垂筆下分叉，謂之鳳尾書。
　　即馮晏海。

一九八七年五月十四日
懷寧縣文物管理所

皖9—01
瑞道人、查士標　合作山水卷 ☆
紙本，水墨。

畫上查士標題，言健也仁兄出
示瑞道人詩畫。
後查士標題七絕。
真。

一九八七年五月十四日
青陽縣文物管理所

趙左　山水軸

　絹本。

　偽。

一九八七年五月十四日
蚌埠市文物管理所

虛谷　松鼠軸
偽。

查昇　行書七絕詩軸
絹本。

霏霏凉露濕瑶臺……

一九八七年五月十四日
靈璧縣文物管理所

鄭燮　行書軸
　　紙本。
　　偽。

周璕　人物軸
　　絹本，設色。
　　偽。

一九八七年五月十四日
壽縣博物館

董其昌　書南郊享壽星賦屏
　　絹本。十二條。
　　壬戌款。
　　偽。

閔貞　人物軸
　　紙本。
　　偽。

陳淳　山水軸
　　紙本。
　　偽。

皖8—01
陳鴻壽　竹圖軸☆
　　紙本，水墨。小幅。
　　甲子三月。
　　真。破損。

錢杜　山水册
　　絹本，設色。袖册。
　　偽。

一九八七年五月十四日
懷遠縣博物館

鄭燮　竹圖軸
　紙本，水墨。

一九八七年五月十四日
馬鞍山李白紀念館

鄭燮　竹圖軸
　　紙本，水墨。
　　僞。

一九八七年五月十四日
安徽省博物館

釋弘仁　山水軸
　紙本，水墨。
　春木抽柔條……弘仁。
　舊仿本。

皖1—122
☆張瑞圖　書五律詩軸
　紙本。大軸。
　路自中峰上……瑞圖。
　真。

米萬鍾　行書七言詩二句軸
　紙本。
　情多最恨花無語……二句。

皖1—306
☆方以智　溪山松屋軸
　紙本，水墨。
　"高臺臨水着孤亭……青原愚
者智。"鈐"浮山智"、"愚者"、
"浮渡山人"朱。
　真。

皖1—480
☆高其佩　採芝圖軸
　綾本，水墨。
　"高其佩指頭畫。"

皖1—309
☆方以智　行書蘇東坡和陶詩卷
　紙本。
　重詠東坡和陶詩，幼子中履伸
紙，因次一過，浮廬嶺表愚者。
鈐"浮山智"朱、"愚者"。

皖1—096
董其昌　仿米書詩軸☆
　綾本。
　僞。

皖1—308
☆方以智　行書五古詩卷
　紙本。長卷。
　十年避亂去……浮山愚者智。
　真而佳。

黃道周　書聞警出山詩八首册
　紙本。
　臨本。

仇英　九歌圖册
　　紙本，白描。
　　國殤，東皇太一，湘君，東君，大司命，山鬼，少司命。
　　甲寅八十五歲，文徵明書。不真。
　　傲本，仇英印後加。

皖1—552
☆黄慎　嚴陵垂釣軸
　　設色。大軸。
　　乙巳。
　　佳。

陳鴻壽　山水軸
　　紙本，設色。
　　僞。

董其昌　行書詩軸
　　綾本。
　　僞。

皖1—244
☆葉有年等　明人畫册
　　金箋，設色。十開。
　　葉有年。
　　趙苟。松江。鈐"文若"。
　　繆予真。鈐"忍草"。

沈閔。
朱軒。庚子夏日爲菲生詞兄畫。
蔣藹。鈐"志和"。
何友晏。
廷璧。鈐"連城"。
張汝闇。
黄野。
均庚子，菲老上款。
是順治十七年。

皖1—211
☆吕希文　四季花鳥圖卷
　　絹本，設色。長卷。精。
　　"四明吕希文寫。"鈐"吕希文印"。
　　約成弘間，是吕紀一派。佳。

邵彌　山水卷
　　紙本，設色。
　　"崇禎戊寅冬十月，瓜疇邵彌儗古於長水龕。"
　　畫傲石田，佳。是舊畫，然款是後填。僞。

皖1—208
蔡玉卿　楷書心經金剛經論册☆

綾本。十五開。
真。

皖1—034
☆朱邦　雪江賣魚圖軸
絹本，設色。
豐溪漁父朱邦寫。
明院畫粗筆一路，又似張路。

皖1—226
☆白理　雙鷹軸
絹本，設色。
明中葉。

皖1—156
☆關思　山亭觀鶴圖軸
絹本，設色。巨軸。
真。

皖1—228
☆明佚名　深山歸旅軸
絹本，設色。
明中葉畫，尚可。

皖1—163
☆藍瑛　倣荊浩山水軸
絹本，設色。

無紀年。
真。

皖1—767
茅瀚　山谷同遊軸☆
絹本，設色。
丙寅清和七十七歲作。
康熙二十五年，或稍晚。

皖1—513
☆尤萃　杏花雙雉軸
絹本，設色。
"檇李尤萃寫。"
明中期院體。

皖1—133
☆曹羲　松泉清聽軸
絹本，設色。
真。

皖1—227
明佚名　拾得圖軸☆
紙本，設色。
無款。
明中期。

皖1—161
☆藍瑛　雲壑高逸圖軸
　絹本，設色。精。
　甲午春三月七十歲作。

皖1—497
陳尹　風雨歸舟軸☆
　紙本，水墨。
　"壬午夏日倣徐熙筆意，雲樵
陳尹。"鈐"雲間樵"。

清佚名　鳥語花香軸
　絹本，設色。
　無款。
　是清初人之作。

皖1—148
張宏　泉聲山色圖軸
　絹本，設色。
　庚午夏月。
　真，早年，學李唐一派。

錢貢　山水軸
　綾本，設色。
　隆慶改元秋月。
　加款。

皖1—256
☆祁豸佳　倣董源山水軸
　絹本，水墨。
　倣董源筆意於柯園。
　真。

皖1—783
☆鄭去疾　山齋讀書軸
　絹本，水墨。
　鄭爲虹，字去疾。元勳之弟。
　有似邵彌處。佳。

皖1—110
☆程嘉燧　行書詩軸
　紙本。
　壬申。
　真。

藍瑛　山水軸
　絹本。大軸。
　僞劣。

皖1—075
☆祝世禄　行書詩軸
　紙本。
　真。

皖1—158
☆藍瑛　霖雨蒼生圖軸
絹本，設色。精。
"天啓三年上元爲鶴汀翁老公
祖畫，郭民藍瑛。"
學米派，真而佳。絹敝。

張瑞圖　行書七絕詩軸☆
絹本，水墨。
真。

皖1—204
項煜　行書七絕詩軸☆
紙本。

皖1—120
張瑞圖　行書七言詩二句軸☆
絹本。
真。

皖1—121
☆張瑞圖　行書七絕詩軸
綾本。
真。

皖1—393
☆朱奪　行書五言排律詩橫披軸

紙本。
廟堂多暇日……"八大"。
晚年。

皖1—270
☆釋弘瑜　書四言詩軸
紙本。
天朗氣清，三光洞明……鈐
"家在五雲深處"朱長。
似徐天池。

皖1—202
☆李永昌　行書七言詩二句軸
紙本。
窗臨絕磵聞流水，客至孤峰掃
白雲。
學董。佳。

皖1—059
☆方元煥　書詩軸
紙本。大草書。
款"兩江"。鈐"兩江方季子
印"。
佳。

皖1—785
金紹祉　行書軸☆

紙本。

"閒來石上看流水，欲洗禪衣
未有塵。"

晚清人。

皖1—172

☆江必名　倣范寬雪景山水軸

紙本。

"膏融新雪。"

董爲江一鶴家館，教江必名書
畫，年餘始去。

李衍　竹石軸

粗絹本，水墨。

明中期人作，畫似顧定之一派。

董其昌　山水卷

絹本，水墨。

舊倣本。

前陳眉公題亦僞。

皖1—026

☆文徵明　山水卷

絹本，設色、青綠。絹極細

密。精。

壬辰三月。

末題《遊吳氏東莊》詩。真。

彭年引首"花塢春雲"。真。

畫稍工細，佳。

皖1—067

☆朱希賢　書杜詩卷

紙本。

萬曆丙戌作。

學祝允明。

皖1—106

☆薛益　行書詩軸

金箋。

"八十虛客薛益。"

即薛明益也。

真。

皖1—224

鄭叙　倣米山水軸

紙本，水墨。

八十六老人非庵叙。

學米。

一九八七年五月十五日
安徽省博物館

皖1—141

☆趙左　臨溪書屋圖軸

　紙本，水墨、設色。

　"臨溪書屋。趙左。"鈐"趙左
之印"、"文度氏"。

　真而佳。

皖1—151

張宏　蕉陰對飲圖軸

　紙本，設色。

　己卯夏日，張宏。鈐"張宏"、
"君度氏"。

　紙敝。

張瑞圖　六言聯

　紙本。

　拼改。真。

皖1—007

☆程氏家乘卷

　紙本。

　前宋理宗賜寶祐四年進士詩，
文天祥榜。

　"寶祐四年六月　日賜于聞

喜宴，陸夢發百拜受賜。"
《新安續志·陸寺丞(夢發)傳》。
陸夢發家傳。

　洪武四年嗣孫陸德和撰（手
跡）。言命其子允誠書理宗詩
及《新安續志》本傳。

　周原誠跋。

　洪武癸丑汪煥文跋。

　以上白麻紙。

　洪武癸丑唐仲跋。以上竹紙。

　庚辰程冲虛跋。鈐"白雲深處"、
"程惟中印"、"宋劉青公之裔"
三白文。

　程元鳳之後。

　許楚跋。

　汪溥跋。

　丁未仲夏。

　據陸德和跋，其前原有誥封二
通。至正壬辰兵亂後，裝集成卷。

徐賁　山水軸

　綾本。

　晚明人畫，款後加。

皖1—065

☆宋旭　深山閒遊圖軸

　絹本，水墨。

"萬曆丙午元宵後一日，爲仲行兄寫，樵李八十二翁宋旭。"
佳。絹折傷。

趙孟頫　留犢圖卷
絹本。
後顧應祥跋，孫星衍跋。
畫僞。顧跋字佳而非是。

皖1—040
☆謝時臣　人物花卉册
絹本，設色。三開。殘佚。
垂蘿木，繡球，黃楊。
"皇明嘉靖三十四載乙卯，樗仙謝時臣寫。"鈐"謝氏思忠"白、"嘉靖乙卯時年六十有九"白。
謝時臣、勉學、皇甫汸對題。
勉學，鈐"水竹居古"、"益父"、"庶常吉士"。
真而佳。

皖1—052
☆傅崟　江橫山峻卷
絹本，水墨、設色。
"嘉靖己酉仲冬三日，吳郡傅崟寫完於洙涇舟中。"鈐"傅崟"、"子俊"朱。

皖1—123
☆張瑞圖　行書五絕詩軸
絹本。
真。

皖1—338
☆龔賢　秋水板橋軸
絹本，水墨、設色。彩。
粗而薄，款佳。

釋弘仁　山水軸
紙本，淡設色。
僞。款、畫均弱。

皖1—013
☆沈周　聚塢楊梅圖軸
紙本，設色。
弘治壬戌，爲薛堯卿作。
七十六歲。

明佚名　畫趙公元帥等二幅
休寧畫，晚明。

皖1—249
王鐸　臨王獻之帖卷☆
紙本。
五十一歲。

皖1—081
詹景鳳　書千字文卷☆
　紙本，烏絲欄。
　萬曆己亥。

釋弘仁、鄭重等　書畫册
　岑中二開。字少樓。
　重生二開。
　千里二開。
　柯亭二開。
　釋弘仁一開。舊畫無款加僞印。
　是清初人作。

皖1—041
☆謝時臣　匡廬瀑布軸
　紙本，設色。巨軸。
　真。

皖1—203
☆曹堂　倣山樵山水軸
　紙本，設色。
　"己丑良月倣黃鶴山樵筆意，
曹堂。"
　明中期。

李永昌　杖藜徐步圖軸
　紙本，水墨。

畫浮，字瑣屑，可疑。

皖1—362
☆徐枋　秦餘山圖軸
　絹本，水墨。
　較工穩，無習見粗俗平板之態。
姑以爲真。

皖1—092
☆董其昌　山水册
　絹本，設色。畫十六開，跋二
開。精。
　壬辰春游惠山……
　後一題言："壬辰三月、四月舟
中宴坐，阻風待閘，日長無事。
因憶昨歲入閩山，由信州歷瀫
水，返自錢塘，又與社中諸子游
武林。今年自廣陵至滕陽，旅病
廻車，徘回彭城、淮陰，皆四方
之事。聊畫所經，以爲紀游耳。"
　小楷，是董之早年。
　三十八歲。
　後又草書三行。字佳。
　後沈荃題，言是董初第時所作。
　粗筆與董全不似，餘有似處。
　細審，的是董早年之作。

祝允明　廣絶交論册
　　紙本。
　　僞。

董其昌　行書樂志論册
　　紙本。
　　僞。

祝世禄　行書五絶詩軸☆
　　紙本。
　　真。

盛茂燁　山水軸
　　紙本。
　　僞。燁字避諱，清初人畫，後
加僞款。

皖1—174
曹履吉　携杖渡橋軸☆
　　綾本，設色。

皖1—189
金聲　行楷書還古書院序册☆
　　紙本。十五開，正文九開。
　　金忠節公。
　　字佳。

皖1—145
☆李流芳　山村讀書圖軸
　　紙本，水墨。
　　"戊辰春日寫，李流芳。"
　　真。

皖1—157
☆關思　山水軸
　　絹本，設色。
　　惟翁道兄教正……

董其昌　行書詩册
　　高麗箋。
　　贈陳仲醇東佘山居詩。戊辰夏。
　　七十四歲。
　　謝云不真，不收。

皖1—180
劉若宰　空山古木圖軸
　　綾本，設色。
　　己巳冬日。
　　真。

皖1—168
☆袁尚統　古木寒鴉軸
　　紙本，水墨。

乙亥。

真。

皖1—186

☆項聖謨　古柏圖軸

絹本，水墨。

單款。

皖1—162

☆藍瑛　秋山萬木軸

紙本，設色。

甲午冬日。

皖1—037

☆陳淳　茶花竹石軸

絹本，設色。

東風吹臘去……

鄭重　山水軸

紙本，設色。

"天都鄭重畫於雨泡庵。"

偽。

朱耷　松鹿軸

絹本。

丙寅款。

而作"𠄌乊"，偽。

藍瑛　山水軸

紙本，設色。

真。敝甚。

皖1—252

☆王鐸　行書米芾贊謝安書軸

綾本。七尺巨軸。

真而佳。

皖1—388

☆朱耷　行書詩軸

紙本。

壬午款。奉和海棠之二。

真。殘破。

皖1—101

陳繼儒　行書五律詩軸☆

綾本。

真。

皖1—251

王鐸　行草書金山寺詩軸

綾本。

皓老上款。

墨漬淋漓。敝甚。

皖1—250
王鐸　行書五律詩軸☆
　　花綾本。
　　辛卯。

皖1—091
葉廣　羅漢圖軸
　　紙本，設色。
　　萬曆丁酉。
　　工筆，染底。

謝時臣　金焦二山圖軸
　　絹本，設色。
　　無款。
　　真而劣。

皖1—019
祝允明　行草書十宮詞卷☆
　　黃紙本。
　　單款。
　　後萬曆癸卯湯焕跋。
　　真。

皖1—016
☆沈周　椿萱圖軸
　　絹本，設色。精。
　　靈椿壽及八千歲……沈周。

袁欽、孫一元和於本幅。

皖1—391
☆朱宰　行書詩册
　　紙本。二開。
　　世上無謫仙……
　　真。

皖1—144
☆李流芳　雨中山色卷
　　紙本，水墨。
　　“癸亥孟春雨中過明卿偓齋
作，李流芳。”
　　汪洪度跋。
　　真。

皖1—010
☆過廷章　蒼松圖卷
　　紙本，水墨。精。
　　“成化甲午臘月，聽秋道人寫
於城南精舍，用贈廷美茂異。”
　　後王鏊跋，稱其爲錫山人。
　　王稺登跋，稱其爲劉□□僉憲
作。恐不確。
　　鈐“竹素園”、“吳廷”白。

吳鎮　竹圖卷

紙本，水墨。

是明人夏㫤墨竹，加偽款。

細視畫薄，似是摹夏㫤者，竹節、竹葉均刻露而薄。

丁雲鵬　羅漢圖軸

紙本，白描。

"庚子孟冬廿日，聖華居士丁雲鵬寫。"

舊倣，丁九常一類。

楊明時　倣石田山水軸

萬曆己亥。

學謝時臣。偽，舊畫加款。

皖1—100

陳繼儒　行書七絕詩軸☆

綾本。

真。

皖1—357

☆戴本孝　湖山逸興軸

絹本，水墨。

上章敦牂。

庚午，七十歲。

劉珏　山水軸

紙本。

王鏊題。

偽劣。

皖1—179

張翀　騎牛圖軸

絹本，設色。

單款。

真。

馬士英　山水軸

紙本。

是馬士英題沈周倣倪山水，此爲其臨本，上自題"雨後臨此……"

皖1—190

☆陳洪綬　竹圖軸

絹本，水墨。

己巳暮冬。

畫劣甚，字薄，是真。

戴進　山水軸

是明人，非文進。

文彭　四體千文卷

紙本，烏絲格。

倣本。前引首真。

陳繼儒　梅花卷
　紙本。
　款真，款前有數行挖補。

一九八七年五月十六日
安徽省文物商店

皖2—02
明佚名　雲山張翁像軸☆
　絹本，設色。
　天啓壬戌朱之蕃題詩塘。字有
蘇意。
　題金陵鄉侍生，則張氏亦金陵
人也。
　明人。

皖2—05
蔣廷錫　花卉橫披☆
　絹本，設色。大幅。
　"此花自宜以濃艷貌之，倣白
陽山人法。蔣廷錫。"
　色暗，不佳，是真。

冒襄　山水軸
　紙本，水墨。
　僞。

皖2—10
吳日昕　倣北苑山水軸☆
　絹本，設色。橫裱軸。
　嘉慶甲子。

蔣廷錫　菊石軸
　絹本，設色。
　僞。

皖2—01
☆董其昌　天邊樹遠圖軸
　絹本，水墨。絹細。
　"門外水流何處，天邊樹遠誰
家。玄宰。"
　真。

黃道周　人物軸
　紙本。
　僞。

皖2—03
陳舒　松山茅屋軸☆
　紙本，設色。
　題五古詩。
　真，畫草草。

皖2—06
☆馬荃　荷花軸
　絹本，設色。
　"辛亥長夏，馬荃。"

黃易　山水軸

紙本。
偽。

查士標　行書七絕詩軸
　紙本。

高其佩　指畫鍾馗軸
　紙本，水墨。
　康熙癸巳端午，鐵嶺高其佩指
頭畫。
　真而劣。

錢穀　山水軸
　紙本，水墨。
　甲子款。
　偽劣。

楊法　仕女軸
　紙本。
　偽。

湯貽汾　木石圖軸
　紙本。
　玉階花信早……
　真而不佳。

皖2—04
虞沅　仕女軸

絹本，設色。
　隸書單款。抱五子。

吳昌碩　花卉橫披
　綾本。
　壬戌。
　偽。

皖2—09
☆張炳　梅花書屋軸
　金箋，設色。
　雍正癸丑。

皖2—07
蔡嘉　倣營丘山水軸
　絹本，水墨、設色。
　"秋山蒼翠削芙蓉……倣李營
丘。松原主人。"
　學王石谷。真而佳。

皖2—08
鄭燮　竹圖軸☆
　紙本，水墨。
　乾隆乙酉。
　舊偽。
　文物店900元新收。

一九八七年五月十六日
安徽省博物館

皖1—109
☆程嘉燧　山水軸
　絹本，水墨。
　"萬曆戊午四月過江見方季
康，留此作別，程嘉燧。"
　儿十四歲。
　畫筆極硬，下右方樹枝不是
本色。

詹景鳳　行書軸
　偽。

皖1—043
☆王寵　行書五律詩軸
　紙本。
　帝里紅櫻院……
　真而佳。

張宏　山水軸
　紙本，水墨。
　天啓丙寅。
　五十歲。
　真而劣甚。

解縉　書軸
　紙本。
　偽劣。

明佚名　吳廷像
　紙本，設色。
　無款。
　許承堯題爲吳廷。
　明人。

皖1—506
☆沈宗敬　松山泉石圖卷
　綾本，水墨。
　康熙辛巳作。
　真。

劉墉　行書後赤壁賦卷
　紙本。
　己未五月。
　諸公以爲偽。
　是真。

皖1—377
☆梅清　雜感詩卷
　紙本。
　甲子夏五月，瞿山清。此余己
未年詩也……命兒子輩藏之……

六十二歲。

鈐"溪山間處憶吾廬"白、"瞿山道者書屋"朱。

是得意之書，佳品。

皖1—605

梁同書　行書軸

紙本。

真而平平。

皖1—615

☆姚鼐　行書七絕詩軸

紙本。

嘉慶戊辰，爲紹修賢姪書。

疑，字不似。

皖1—185

☆項聖謨　懸松軸

紙本，水墨。

乙未九秋作，自題酒後作。

五十九歲。

學石田似梅道人。真而佳。

林則徐　書李白廻雁詩册

朱紅箋。

僞。

皖1—512

陳撰　花卉册

紙本，水墨。十開。

真。

皖1—621

翁方綱、伊秉綬等　書詩卷☆

紙本。

伊臨《聖教序》及《記》。真。

翁題虹石齋詩。

皖1—630

☆萬上遴　秋山騎驢圖軸

絹本，設色。大軸山水。

單款。

與習見全不類，而款真，畫佳。

皖1—411

☆鄭旼　棧道圖軸

紙本，設色。大軸。

丙辰仲冬作，題次顧青霞詩一首。

粗筆，字有顏意，與小幅不似。真。

王翬　萬壑千崖圖軸

絹本，設色。

癸亥長至前三日。
五十二歲。
真，應酬之作，平板不佳。

皖1—568
方士庶　雲海松濤軸
紙本，設色。
雲海松濤。雍正戊申寫於天慵
書屋，環山方士庶。
三十七歲。

皖1—191
☆陳洪綬　秋林嘯傲圖軸
絹本，設色。細絹。精。
"洪綬畫於無見閣。"鈐"蓮
子"朱長。
真而精，用墨重似半千，皴法
似范寬、王蒙之繁密者。

明佚名　山水軸
絹本，水墨、淡設色。
無款。
畫有似老蓮處，而晚，山用筆
虛，是清初人之作。

皖1—475
蕭晨　富貴兒孫圖軸☆

絹本，設色。
"富貴兒孫圖。蘭陵蕭晨。"
色脫絹閣。真。

皖1—322
查士標　行書詩軸☆
紙本。
右湘年世兄。
真而不佳。

皖1—544
蔡嘉　花卉軸
絹本，設色。
無上款。
色暗。

石濤　山水軸
紙本，設色。
"清湘道人隸家生活。"
偽。

馬荃　富貴長春圖軸
己巳。
後加款。畫是工筆。

皖1—772
張度　山林隱居圖軸☆

絹本，水墨。
乙丑端陽。

皖1—587
☆李方膺　芝蘭雙松圖軸
絹本，水墨。大幅。
筆粗放佳，絹太黑。
真。

皖1—456
楊晉　山村歸牧圖軸☆
絹本，設色。
康熙甲午。
真，絹敝。

吳山濤　山水軸
絹本。
偽劣。

皖1—418
☆高簡　萬山蒼翠圖軸
絹本，設色。
自題戊子，七十五歲作，傲一
峰老人。
真而佳。

☆祁豸佳　行書五言詩軸

紙本。大軸。
萬里橋西宅……
真。

石濤　山水軸
絹本，設色。巨軸。
壬午款。
偽。

皖1—555
黃慎　三羊開泰圖軸☆
紙本，設色。
乾隆乙酉秋。
真。

祁豸佳　行書五言詩軸☆
紙本。
白石何當貴……
真。

皖1—395
姜宸英　臨王獻之帖☆
紙本。
不審海監諸舍……

☆萬上遴　行書爭坐位軸

紙本。
真。

皖1—645
☆潘恭壽、王文治　寶晉齋研山
圖及銘軸
　紙本。
　真。

皖1—577
鄭燮　行書七律詩軸☆
　紙本。
　板橋老人爲外孫袁森書。鈐"北
泉草堂"朱長。

皖1—590
☆楊法　隸書詩軸
　紙本。
　乾隆辛巳，爲蓋老作。
　字有似金農處。

皖1—078
祝世禄　題壁詩軸☆
　紙本。
　題聽納言數數齋壁四首。
　真。

鄒一桂　松菊長春圖軸
　絹本。
　丙戌春孟……

高士奇　書詩軸
　紙本。
　大字。僞。

皖1—365
鄭簠　隸書七絕詩軸☆
　紙本。
　戊辰。缺首一字。
　真。

查士標　行書軸
　紙本。
　真而劣。

鄭燮　竹圖軸
　紙本，水墨。
　……又見兒孫長風毛……
　僞。

沈宗騫　人物軸
　絹本，設色。
　舊畫填款。

一九八七年五月十八日
安徽省博物館

皖1—756

王尚湄　指畫松石軸☆

絹本，水墨。

"沛水王尚湄指畫。"

皖1—532

☆汪士慎　行書詩軸

紙本。

"古洞千年開……三詔洞之作，書於卧雨山房。慎。"鈐"近仁父印"朱方、"雨山堂"朱長，迎首。

三行。

真。

皖1—394

湯燕生　題畫七古詩☆

紙本。高四十厘米，是高頭卷。

許承堯題，言是題梅道人畫松詩也。題拜觀云云。

真。

皖1—312

☆歸莊　行書詩軸

紙本。

主人不相識……葯房詞宗上款。

許承堯題謂汪葂字葯房。

真。大字佳。

戴震　行書米芾苕溪詩軸

紙本。

已有扁舟興……戴震。

倣本，字有似處。

祝世禄　行書軸

紙本。

敝甚。

皖1—477

汪士鋐　行書詩軸☆

紙本。

仿顏魯公八關碑近作，汪士鋐。

查士標　行書五律詩軸☆

紙本。

"藜莧幽人屋……吉翁先生。白岳查士標。"

鄭燮　蘭竹軸

紙本。

偽。

查士標　行書七絶詩軸☆
　紙本。
　曳杖東岡信步行……

皖1—486
吳元澄　倣趙子昂夏山高隱軸
　絹本，設色。
　康熙癸巳季春月……自題云：
在王原祁處里，臨第六本。

皖1—712
戴熙　行書論陶詩軸☆
　灑金箋。
　笠雲二兄。
　真。

皖1—363
徐枋　華山天池軸☆
　絹本，水墨。
　偽劣。

皖1—366
☆鄭簠　隸書陶靖節移居詩軸
　春秋多佳日……己巳五月。
　五行。
　真而佳。

皖1—720
楊沂孫　篆書屏☆
　紙本。八條。
　光緒辛巳。
　四新，四舊。舊者挂過，新者
未挂，故然。

皖1—689
湯貽汾　行書七言聯☆
　紙本。
　己酉長至，約軒見訪，爲尊甫
研農先生書。

孔繼涑　行書四言聯☆
　紙本。
　真。

皖1—678
張廷濟　行書七言聯☆
　紙本。
　臺閣山林……典謨雅頌……
　真。

任頤　人物軸
　紙本，設色。
　光緒甲申款。
　偽。

皖1—523

☆華喦　人物軸

絹本，設色。精。

青山深處隱……

畫林和靖及梅鶴。

佳。如新。

皖1—540

李鱓　梧桐白頭方幅☆

絹本，設色。殘册。

真。

皖1—527

周顥　奇峰飛瀑圖軸

紙本，設色。

乾隆戊寅九月。

學石谷。真。

周璕　龍圖軸

絹本。

偽。

皖1—518

☆華喦、許濱等　合作梧桐柳蟬軸

紙本，設色。

"居高聲自遠。庚午大暑，新羅

山人華喦、谷陽居士許濱、小迂生程兆熊合作。"鈐"布衣生"朱。

真。

皖1—545

蔡嘉　月桂圖軸☆

絹本，設色。

漁所主人嘉。隸書款。

真而佳。絹太黑。

張若靄　花卉軸

絹本，設色。

乾隆辛酉。

偽。

吳昌碩　篆書七言聯

八十三丙寅作。

偽。

皖1—655

☆奚岡　大字隸書傅玄席銘等橫披

紙本。

"鶴渚散人奚岡。"

席銘、冠銘、被銘。"玄"避諱作"元"。

真。

皖1—481
黃鼎　倣一峯老人山水軸
　　紙本，水墨。
　　"丁酉二月六日，倣一峯老人
筆意，獨往客黃鼎。"
　　真而佳。

皖1—711
☆戴熙　行書論宋人書軸
　　紅畫絹。
　　真而佳。

陳洪綬　人物軸
　　絹本。
　　老遲洪綬畫於靜者軒。
　　偽。

皖1—521
華喦　八鶴圖軸☆
　　絹本，設色。巨軸。
　　真。破碎霉斑。

皖1—405
☆王翬　仙山樓觀圖軸
　　絹本，設色。
　　康熙癸巳端陽日。

八十二歲。
　　真而佳。

皖1—641
☆董洵　隸書八言聯
　　紙本。
　　介人上款。"念巢董洵集張遷碑
字書。"
　　真。

項聖謨　松石軸
　　絹本。巨軸。
　　庚寅款。
　　上邵泌題。
　　畫板，字弱，偽。

張穆　竹蜂巢圖軸
　　絹本，水墨。
　　壬寅款。

皖1—634
☆鄧琰　隸書牡丹詩軸
　　紙本。
　　"歲在癸丑春雨兼旬……古皖
鄧琰脫藁。"
　　五十五歲。
　　真。早年。

高其佩　柳燕軸
紙本，水墨。
甲申款。
偽。

皖1—666
吳鼐　行書七言聯☆
紙本。
真。

皖1—515
☆沈銓　荷花鴛鴦軸
絹本，設色。
"乾隆戊寅春，南蘋沈銓寫林
以善筆。"
工筆大設色，板。然是真。

皖1—548
☆金農　梅花軸
絹本，水墨、粉梅。絹細密。
自題七十五歲作。
傚宋吳融法以粉作梅。
真而佳，小字甚佳。

皖1—336
☆龔賢　山水軸
絹本，水墨。

"白雲滿地襯丹霞……半畝龔
賢爲□長道翁政。"
真而佳。

皖1—166
☆惲向　溪山圖卷
紙本，水墨。
無款。
鄒之麟題畫上，言是惲作。
真而佳。

鄒一桂　菊花軸
綾本，水墨。
舊畫加款。
汪由敦題，臣字款。
偽。

皖1—646
☆巴慰祖　臨漢碑屏（文翁
石室）
紙本，烏絲欄。四條。
"乾隆庚戌仲冬下浣臨於知白
守黑之館，巴慰祖子安。"
真而佳。

鄧琰　行書和大觀亭西泠女史題
壁詩并序卷

紙本。

"笈游道人鄧琰脱藁。"

劉云偽。

字不佳，然似真。

方士庶　山水軸

紙本，水墨。

"丁卯夏日游棲霞歸舟中作，環山方士庶。"

五十六歲。

真而不佳。

方士庶　蟾蛇圖軸

紙本。

乾隆己巳端午……小師老人。

五十八歲。

皖1—743

☆任頤　白鹿貞松軸

紙本，設色。巨軸。

"光緒癸未秋七月，山陰任頤伯年甫。"

真而佳。

皖1—576

☆鄭燮　蘭芝軸

紙本，水墨。

真而劣。

皖1—374

羅牧　平遠山水橫披軸

紙本，水墨。

"雲菴羅牧。"

真。

皖1—572

☆鄭燮　竹圖軸

紙本，水墨。巨軸。

乾隆乙酉作。長題，言登焦山看竹云云。

七十三歲。

佳。

皖1—412

☆鄭旼　松山草閣圖軸

紙本，設色。

辛酉初秋寫於拜經齋，鄭旼。

真。

方亨咸　山水軸

綾本。

偽。

石濤　松竹梅三友圖軸
　紙本。
　丙戌清冬……
　偽，揚州貨。

皖1—301
☆方以智　行書自書詞卷
　紙本。
　"壬辰匡廬偶書，浮山愚者智。"
　《滿江紅》、《滿庭芳》等。
　真。

王翬　太行山色圖軸
　絹本，設色。
　"橅關仝太行山色。甲寅中秋
前一日，烏目山中人王翬。"
　真。殘破太甚，脫色。

皖1—466
陳奕禧　臨米蕭閒堂叙卷☆
　綾本。
　己巳，遵老年翁。

皖1—664
伊秉綬、胡庚、桂馥、錢泳　隸
書屏☆
　紙本。

後人配成。伊、桂爲山尊作。

皖1—126
☆方孔炤　行書送程餉部詩軸
　紙本。
　仲山上款。
　方以智之父。
　佳。

皖1—551
金農　隸書軸
　細絹本。
　"志于德，據于道，依于仁，
游于藝……稽留山民金農。"
　真。

皖1—413
鄭旼　倣仲圭墨法山水軸
　紙本，水墨。
　壬戌梅雨。
　七十六歲。
　鈐"穆倩間課書畫"白方，右
下、"輪廖館"朱長，迎首。

皖1—570
☆方士庶　倣北苑山水軸
　絹本，設色。

丙寅六月。

五十四歲。

真而佳。

皖1—372

羅牧　山谷疎林軸

紙本，水墨。巨軸。

己巳夏六月畫於寄雲草堂。

真而佳。

皖1—085

☆丁雲鵬　渡海羅漢軸

紙本，設色。二幅。

右下有"丁九常印"，左下"雲鵬之印"、"南羽"、"聖華"。

畫人而用鐵綫描。真。

蕭雲從　山水軸

紙本。

無款。

黃賓虹題畫上，稱之爲蕭尺木。

☆蕭雲從　山水册

紙本，設色。直幅，十開。精。

"癸卯夏五，七十翁雲從識。"

款字不似常見者，可疑。

真而精，各幅多有印，印甚精。

用筆尖細，亦可能是弟子輩摹本，故款不似而印佳也。

高居翰即據此册指漸江《黃山圖》爲蕭作者也。

改參攷品。

皖1—651

☆巴慰祖　臨漢碑八言聯

紙本。

澍田上款。

皖1—274

☆汪家珍　喬松圖軸

紙本，水墨。

門人汪家珍畫並題。

葉蓋臣題本畫言：爲朱振卿作。辛巳圖之，辛卯又爲之盡致云云。

真而佳。

皖1—408

☆惲壽平　樹石圖軸

紙本，設色。

"金鳳舞碧落，赤虬盤翠霞。臨白石翁，雲溪壽平。"

僞而劣。

袁江　山水軸
　　紙本，設色。
　　偽劣。

包世臣　行書卷
　　紙本。
　　道光九年。
　　偽。

惲冰　花鳥軸
　　絹本，設色。
　　偽。

虛谷　山水軸
　　紙本，設色。
　　筠亭上款。
　　偽。

皖1—583
☆李方膺　蘭石軸

紙本，水墨。
乾隆癸酉七月寫於金陵借園。
真。

惲壽平　山水軸
　　紙本。殘冊。
　　洞庭有君山爲障……
　　偽。

皖1—335
龔賢　山水軸
　　綾本，水墨。殘冊裱軸。
　　真。

施閏章　山水軸
　　絹本，設色。
　　清初人畫，有金陵風味，後加
偽施款。

一九八七年五月十九日
休寧縣博物館

胡玉昆　山水軸
紙本，設色。
"壬午夏五月寫，胡玉昆。"
破碎過甚。

皖7—03
☆明佚名　花卉軸
絹本，設色。
無款。
椿萱、海棠、芝蘭等。
詩塘張景光題。
清初畫。

皖7—02
☆汪惟靜　梅花軸
紙本，水墨。
畫似劉雪湖一派，佳。明後期。

皖7—05
汪由敦　楷書孝經卷☆
紙本。
乾隆十一年。

皖7—04
周金然　行書庾信詩軸☆
紙本。
東明九芝蓋……
鈐"瓠叟"。
明末人書？

董其昌　行書詩軸
綾本。
偽。

皖7—01
☆詹景鳳　行草書千字文卷
紙本，烏絲欄。
萬曆丙申夏六月於分宜之嶺玉
山中。
真。
拍首尾。

一九八七年五月十九日
黃山市博物館

皖3—04
查士標　行書七言詩軸☆
綾本。
東皋殘雨挂斜暉……
真。

皖3—17
惲源濬　天中麗景軸☆
絹本，設色。
端午即景。
真。

皖3—02
☆魏之璜　行書七言二句軸
紙本。
前峯月照半江水……
真。

皖3—01
☆祝世禄　行書七絕詩軸
紙本。
東風吹水水生春……
無款，鈐二印。
佳。

皖3—03
查士標　山水軸☆
綾本，水墨。小條。
沙清岸曲水瀠回……孚翁上款。
丙辰。
潔浄，畫佳。

皖3—14
汪恭　蕉梅軸☆
絹本，設色。
辛巳長至日。

程□　山水軸
絹本，水墨。
字季甫。

皖3—05
☆牛石慧　荷鴨軸
紙本，水墨。
單款。
真。

皖3—24
周拔　清泉竹石軸☆
紙本，水墨。
自題擬唐六如法。

皖3—07
呂煥成　倣李希古山水軸
　絹本，設色。
　"倣李希古畫法於小有天。煥
成。"
　學馬夏。

皖3—12
趙繼濂　指畫松鶴軸
　絹本，設色。
　清溪趙繼濂。
　清乾隆左右。

皖3—19
李燦　荷花雙鴨軸☆
　紙本，設色。
　許承堯題，言《聽雨軒筆記》
謂汀州有上官周、黃慎、李燦等
善畫，則閩人也。

皖3—25
黃少牧　臨石鼓文軸☆
　紙本。
　南山上款。
　黃士陵之子。

皖3—23
黃士陵　篆書屏☆
　紙本。四條。
　瑞生上款。

皖3—22
黃士陵　博古花卉軸☆
　紙本，設色。二條。

皖3—13
汪承霈　行書軸☆
　紅畫絹。
　飛泉老表兄。
　絹佳。真。

皖3—10
趙節　行書七絕詩軸☆
　綾本。
　池塘歇雨鳴蛙少……"天水趙
節"。

皖3—16
陸紹曾　隸書朱柏廬治家格言
軸☆
　紙本。
　嘉慶四年六月既望。

皖3—18
釋可韻　芭蕉軸☆
　紙本，水墨。
　乾嘉間人。
　真。

皖3—21
黃均　山遊圖軸☆
　紙本，水墨。
　乙未六月。
　六十一歲。
　真，尚佳。

皖3—08
宋曹　行書五絕詩軸☆
　綾本。
　三韓宋曹。浩然親翁上款。何
處秋風至……

皖3—20
秦儀　柳溪釣艇軸☆
　紙本，設色。
　己酉。自題倣趙令穰。
　真而不佳。

呂紀　鷹軸
　絹本。
　明人畫，後加款。

皖3—11
☆華嵒　榴花萱石軸
　絹本，設色。
　纔逢朱夏蹙紅顏……野夫嵒。
鈐“秋岳”、“家住小東原”。
　印洗過。

皖3—09
☆釋雪莊　山水冊
　紙本，設色。四開。
　鈐“傳悟”。

皖3—15
汪恭　書畫冊
　紙本，設色。十一開，直幅。
　四畫，七書。

皖3—06
☆朱耷　行書東坡居士修丹贊冊
　紙本。七開。
　“乙酉人日，八大山人。”

一九八七年五月十九日
歙縣博物館

翟院深　山水圖
　　絹本，水墨。
　　元代北方畫，僞款在左下方。
　　謝云不到元。

皖4—01
林良　花鳥圖屏
　　☆鷺鷥荷花
　　　絹本，水墨。
　　　林良。
　　☆松月雙鶴
　　　林良寫。
　　古木蒼鷹
　　　林良。
　　☆垂柳孔雀
　　　寓善慶堂林良寫。

唐寅　山水軸
　　絹本，水墨。
　　明人畫，僞唐題。

皖4—04
☆陳嘉言　梅花白頭軸
　　絹本，水墨。

戊午夏，作於竹梧草堂，八十歲。
真。

皖4—14
☆閔貞　三老圖軸
　　紙本，設色。
　　乾隆乙未。

李因　松鷹圖軸
　　綾本，水墨。
　　款不似，畫是舊物。疑仍是真，
代筆人不同耳。

皖4—10
☆鄭旼　溪山獨往圖軸
　　紙本，水墨。
　　上題陸象山詩。
　　佳。

明佚名　雄鷄喜鵲軸
　　絹本，設色。
　　喜上梅梢。
　　明人。

佚名　畫軸
　　破碎。
　　明人。

佚名　九鷺圖軸
　絹本。
　明人。破碎。

皖4—02
孫湛　江瑞宇像軸☆
　紙本，設色。
　"天啓壬戌長夏，爲江瑞宇先生寫七十有四紀容，四海外史孫湛。"
　真。

皖4—06
明佚名　女像軸
　絹本，設色。
　弘治十一年胡拱辰題畫上。
　明弘治間畫。

皖4—17
鮑時逖　山水軸
　綾本，設色。
　乙卯蒲月。從翁上款。

皖4—08
查士標　倣夏珪山水軸☆
　紙本，水墨。
　甲戌。

皖4—09
☆程鵠　雪景山水軸
　絹本，設色。
　壬子秋。
　畫學藍瑛。

皖4—05
韓鑄　破筆山水軸
　紙本，設色。
　練江韓鑄。鈐"月波道人"。

皖4—03
汪一駿　崑源像軸☆
　紙本，設色。
　萬曆庚申，爲崑源作。

皖4—11
☆王澍　篆書孟子軸
　紙本，烏絲欄。
　雍正甲寅。

皖4—18
李棲鳳　行書五絕詩軸☆
　絹本。

皖4—13
程瑤田　書竹莊春屋圖絕句詩

軸☆
　　紙本。

皖4—15
林則徐　七言聯
　　紅紙。
　　真。

皖4—07
☆程邃　山水册
　　紙本，水墨。八開，橫推篷。
　　真而佳。

以上徽州地區，全部結束。

一九八七年五月十九日
安徽省博物館

皖1—230

☆明佚名　老媪像軸

　　絹本，設色。精。

　　正統四年胡遥題，春生寰贊，
又叢川題。

　　胡遥題於歿後六日，言年登
九秩。

　　明正統間畫。畫一螺鈿几極工
細秀美。

陳繼儒、沈士充　合作梅花書屋
圖軸

　　册頁裱軸。

　　沈畫陳題。

皖1—064

☆宋旭　江鄉春色軸

　　絹本，淡設色。

　　"萬曆乙巳夏日寫於竹素園
中，時年八十有一。"

鄧戩　山水軸

　　絹本。

　　嘉靖丙辰仲春，秀方社兄上款。

皖1—242

方維儀　羅漢軸☆

　　紙本，水墨。

　　辛丑秋，七十八。

☆皖1—024

張路　柳艇彈琶圖軸

　　絹本，水墨。

　　"平山"單款。

　　真。

皖1—222

☆黄柱　憑高眺遠圖軸

　　紙本，淺絳。

　　"己卯秋杪，八十三翁又癡黄
柱寫。"

　　自題五言。

　　晚明？

宋曹　行書七律詩軸

　　紙本。

文徵明　山水軸

　　絹本。

　　百年地辟柴門迴，五月江深草
閣寒。

　　偽。

丁雲鵬　羅漢軸
　紙本，白描。
　"佛弟子丁云鵬敬寫。"
　舊偽。

皖1—053
☆文嘉　江南春圖軸
　紙本，水墨。
　庚辰五月望，和倪《江南春》詞。
　上書下畫。
　真而佳。

皖1—088
☆王偕　蘆雁軸
　絹本，設色。
　丙午秋寫，四明王偕。
　學林良。

皖1—160
☆藍瑛　春山水閣圖軸
　絹本，設色。精。
　辛卯小春。
　六十七歲。
　地子潔净。

林良　柳禽圖軸
　絹本。

單款。
　後填，是明人學林者，加偽款。

張瑞圖　行書詩軸
　雙鈎描本。

皖1—032
☆唐寅　匡廬圖軸
　絹木，設色。精。
　匡廬山前三峽橋……唐寅子
畏。"
　真而佳。是晚年之字，下部大
石、橋均佳。

皖1—027
文徵明　行書風入松詞等冊☆
　絹本。十開，對開。
　乙卯八十七歲作。
　真而佳。

皖1—083
☆焦竑　行書詩軸
　細絹本。
　寂歷蓬山暮……署中暮春二首
奉爲羅淳先生書。

皖1—200
☆李永昌　春山亭子軸
紙本，水墨。
丁丑除夕，次眉翁詞兄正。
書畫均學董。佳。

皖1—058
☆方元煥　秋江漁隱軸
絹本，水墨。
江水連天色……

陳洪綬　曉粧仕女圖軸
絹本，設色。
舊摹本。

皖1—029
☆文徵明　行書西苑詩十首卷
粉箋。
無紀年。
後有文嘉跋。
真，六十左右作。

皖1—201
☆李永昌　山水册
粗絹本，設色。三開。
無款。鈐"周生"連珠。
真，畫不似董，或是其本色。

皖1—217
楊顯承　山水軸☆
綾本，設色。
真，晚明。

皖1—116
☆熊廷弼　行書五言詩二句軸
紙本。
石磴平黃陸，烟樓半紫虛。
廷弼。
真而精。稍破碎。

陳洪綬　蕉石册
絹本，設色。
摹本，有本之物。

皖1—099
☆陳繼儒　菊花扇面
金箋，水墨。

皖1—307
方以智　山水扇面☆
金箋，水墨。
真，工筆，款字工楷，較早。

皖1—219
蔣明鳳　行書五律詩扇面☆
　　金箋。

皖1—206
謝紹烈　山水扇面☆
　　金箋，水墨。
　　字承啓，黃山人。
　　畫學董。

皖1—205
錢受益　行書五律詩扇面☆
　　金箋。
　　字學董。

皖1—102
陳繼儒　行書七律詩扇面☆
　　金箋。
　　師摯五十初度。

皖1—087
張鳳翼　行書五律詩扇面☆
　　金箋。
　　張鳳翼似星海大元戎印可。

皖1—098
范允臨　行書扇面
　　金箋。

皖1—124
卜履吉　行書詩扇面☆
　　金箋。
　　陶詩。

皖1—218
葛應典　行書扇面☆
　　金箋。
　　吳郡葛應典書。
　　真。

皖1—114
婁堅　行書詩扇面☆
　　金箋。
　　真。

皖1—074
☆王世懋　行楷送梁伯龍壯遊歌
扇面
　　金箋。
　　真而佳。

皖1—066
王世貞　行書扇面 ☆
　金箋。
　真。

皖1—164
季寓庸　行書七絕詩扇面 ☆
　金箋。

皖1—072
王穉登　行書詩扇面 ☆
　金箋。
　真。

一九八七年五月二十日
安徽省博物館

皖1—216

☆梁燕燕、楊婉素、衛紫英　合書扇面

金箋。

女史。去上款。女校書？

皖1—769

夏正　行書扇面☆

金箋。

"西陵夏正。"

字學老蓮。

皖1—128

沈濯　行書秋柳之一扇面☆

金箋。

亭尹上款。

明末。

皖1—036

陳芹　竹石扇面

金箋，水墨。

丁丑。

皖1—282

謝彬　垂釣圖扇面

金箋，水墨。

辛亥春杪爲仲先表姪寫意，僂㿗。

潦草。

皖1—089

李士達　渡海羅漢扇面

金箋，設色。

萬曆甲午初夏寫於石湖村舍，李士達。

佳。

皖1—063

宋旭　倣米雲山扇面☆

金箋，水墨。

"萬曆癸卯冬日，爲□□先生寫，石門宋旭。"

去上款。

皖1—210

☆汪晟　晉賢圖扇面

金箋，水墨。

"晉賢圖。寫似一翁老先生政，晟。"

竹林七賢。

小竹人物勾勒甚佳，萬曆至
崇禎。

皖1—183
項聖謨　梅花扇面
　金箋，水墨。
　丁卯四月四日寫。
　三十一歲。
　真而佳。

皖1—196
沈士灝　桐下讀書扇面
　金箋，設色。
　"丁酉秋月爲信五詞兄寫，士
灝。"

皖1—137
盛茂燁　松下觀泉扇面
　金箋，設色。
　乙卯三月寫，盛茂燁。
　真。

皖1—225
沙綵姝　蘭石扇面
　金箋，水墨。
　去上款，鈐"小字嫩嫩"、"香玉"。
　畫老練，字稚弱。

皖1—176
張翀　梅竹山雀扇面
　金箋，設色。
　"戊寅冬日寫，張翀。"
　真而佳。

皖1—254
☆祁豸佳　山水扇面
　金箋，水墨。
　辛未春仲。

皖1—135
陳煥　村舍春梅扇面
　金箋，設色。
　自愛新梅好……陳煥。
　真而佳。

皖1—044
王寵　行書五律詩扇面
　灑金箋。
　僞。

釋弘仁　山水團扇面
　絹本，水墨。
　僞，舊畫添款。
　已印入《藝苑掇英》抽印本，
爲封面！

皖1—400
劉體仁　蘭花扇面 ☆
　金箋，水墨。
　"門生劉體仁寫爲□□□壽。"
去上款。
　是另一劉體仁，非劉公𢧵。

皖1—197
沈昭　山徑聽泉扇面 ☆
　金箋，設色。
　癸卯春日。
　有污損。約萬曆？

皖1—139
盛茂燁　幽壑停舟扇面 ☆
　金箋，設色。
　"癸酉冬日寫於城隅草堂，盛
茂燁。"
　真，尚可。

皖1—152
蔣紹煃　山水扇面 ☆
　金箋，設色。
　丙寅。思抑上款。

皖1—153
蔣紹煃　水閣遠帆扇面 ☆

　金箋，設色。
　戊辰。盧初上款。鷺州居士。

皖1—035
陳芹　竹圖扇面
　金箋，水墨。
　"庚午芹爲杜村老先生寫。"鈐
"陳芹之印"、"子""埜"。
　真而佳。改上款。

皖1—169
袁尚統　山水扇面 ☆
　金箋，設色。
　辛卯孟秋。
　真。

皖1—155
關思　山水扇面 ☆
　紙本，設色。
　"丁卯中秋日，關思。"
　真而劣。

皖1—399
曹垣　秋禽野菊扇面 ☆
　金箋，設色。
　"癸卯初秋，寫似遠老詞社兄
正之，曹垣。"

沈貞　山水扇面
　　設色。
　　萬曆以後畫，加僞款。

皖1—214
姜自成　行書詩扇面 ☆
　　金箋。
　　學蘇。明末人書。

皖1—127
朱之蕃　詠落花詩扇面 ☆
　　金箋。
　　李菴上款。
　　真。有蘇意。

皖1—212
佘連城　臨十七帖扇面 ☆
　　金箋。
　　子相上款。
　　明末，字俗惡。

皖1—220
魏應嘉　書詩扇面 ☆
　　金箋。
　　夢名詞丈上款。
　　明末，字俗。

皖1—215
孫延嗣　行書太白酒樓詩扇面 ☆
　　金箋。
　　晉翁汪老仁台上款。

皖1—221
顧蒙　行書送友之任詩扇面 ☆
　　金箋。
　　伯衍上款。
　　明末。

皖1—080
孫鑛　行書無求菴叟詩二首扇面
　　金箋。
　　真而佳，有學蔡京意。柳體？

皖1—364
鄭簠　隸書五言扇面
　　紙本。
　　“庚子八月上浣書似伯翁先
生，谷口鄭簠。”
　　早年，字工穩。

皖1—371
羅牧　臨戲鴻堂書跋扇面
　　金箋。
　　壬戌曉春。幼老道翁。

字秀雅工緻，不似題畫上字。

皖1—020
祝允明　行書詩扇面 ☆
　金箋。
　葉落寒掛壁……枝山道人漫書。
　真而不佳。泐，描損。

文嘉　山水扇面
　金箋。
　倣本。

文徵明　山水扇面
　金箋，水墨。
　平生最愛雲林子……
　偽。

皖1—107
薛明益、朱之士、許九叙　合書
詩扇面
　金箋。
　龍谷先生上款。

皖1—195
朱泗　行旅圖扇面 ☆
　金箋，設色。
　壬辰夏日。

萬曆後期?

皖1—061
陳仁　入山圖扇面 ☆
　金箋，設色。
　"乙亥夏日寫，長洲陳仁。"
　畫粗俗，有似盛茂燁處。

皖1—105
郭世隆　水閣秋風扇面 ☆
　金箋。
　庚午。"三吳七十九叟。"
　學文，明末。

皖1—268
□文瑞　蘭蕙扇面 ☆
　金箋，水墨。
　"己亥夏，爲尚甫兄作。阿癡。"
鈐"文瑞"。

皖1—082
詹景鳳　柳汀春漲扇面
　金箋，水墨。
　"新安詹景鳳畫。"
　真。粗筆。

皖1—293
釋弘仁　倣一峯老人山水扇面
　　金箋，設色。
　　"儗一峯老人設色似復春居士，
弘仁。"
　　真。迄今所見安博藏唯一真
漸江。

皖1—140
趙左　山居圖扇面 ☆
　　金箋，水墨、淡設色。
　　"丙辰夏日作山居圖，趙左。"
　　真。

皖1—187
楊文驄　行書七古詩扇面
　　金箋。
　　"甲子冬日束裝北上，拉卓如
仁兄同作金山之游，因爲賦此，
並以言別，眷弟楊文驄。"
　　真而佳。

皖1—233
明佚名　西湖圖扇面
　　絹本，設色。
　　工筆。
　　萬曆左右。

皖1—276
劉度　倣趙伯駒山水扇面 ☆
　　金箋，重青綠。
　　"癸卯重九日，劉度倣趙伯駒
畫。"篆書款。
　　佳，惜殘泐過甚。

亨吉　菊石扇面
　　敝甚。

仇英　人物扇面
　　金箋，設色。
　　萬曆以後人作，加僞印。

張恬（佸）　山水扇面
　　金箋，水墨。
　　清初人畫。

皖1—178
張翀　蓼花茨菇扇面 ☆
　　金箋，水墨。
　　"辛巳冬日畫於吹香館之丁
廊，張翀。"

皖1—143
趙左　寒梅草舍扇面
　　紙本，設色。

"寒梅草舍。趙左。"

真而佳，簡筆。泐甚。

皖1—232

明佚名　渡海羅漢扇面☆

金箋。

工筆。小字極佳。

皖1—129

吳眉　山水扇面☆

金箋，水墨。

壬戌作，爾登契弟。

清初？

皖1—275

吳中秀　沙磧烟村扇面☆

金箋。

己丑夏日，寫似子覎道兄。

順治六年。

皖1—770

釋寂曉　隸書賈島五言詩扇面☆

金箋。

辛卯。鈐"寂曉"、"東曙"。

吳山濤　山水卷

紙本，水墨。

僞。

皖1—188

金聲　行書題程母孫孺人行實冊子卷

紙本。冊改卷。

崇禎八年四月……金聲拜題。

嘉慶五年程瑤田題。（已與冊脫離，單爲一卷）

皖1—426

許儀　梅花白鴿圖軸

絹本，設色。

"丙午嘉平寫於賴古堂，錫山右史許儀並題。"

皖1—432

江注　黃山圖軸

紙本，水墨。

"負硯常臨破壁龍……寫寄聖老先生正，江注。"鈐"江注之印"朱、"允凝氏"白。

鈐有"僕本恨人"右下。

真而佳。

皖1—508
蔣廷錫　千葉蓮圖軸
　絹本，設色。
　"康熙六十一年七月臨內苑千葉蓮，蔣廷錫。"
　張照、薄海、汪應銓、勵廷儀、高衡、張廷玉、陳邦彥、王圖炳題。
　內廷畫，蔣氏挂名，諸題均真。

皖1—295
周荃　芝萱竹石軸☆
　絹本，水墨。巨軸。
　真。

皖1—591
吳琦　雙鹿圖軸
　絹本，設色。巨軸。
　"乾隆壬戌春二月，補之吳琦寫。"
　沈銓後學。

皖1—546
蔡嘉　倣荊關山水軸
　絹本，設色。巨軸。
　不作臥游具……朱方老民蔡嘉並題。

諸公以爲真。
　與習見者全不似，構圖筆法一無似處，可疑。
　僞。

皖1—373
羅牧　高樹秋山軸
　紙本，水墨。
　乙亥作，秋坪上款。

皖1—644
潘恭壽　臨丁雲鵬玩蒲圖軸
　紙本，設色。
　丁俶山樵爲孫克弘作。乾隆庚戌七月臨。

程邃　松拂雲肩軸
　紙本，水墨。
　"甲寅冬十月寫於邗江寓館，垢道人程邃，時年八十。"與記載干支差十年，俟考。畫稍薄，筆滑，可疑！
　改爲不入賬，撤去。是僞品。

皖1—444
吳龍　高松草閣軸
　綾本，設色。

似清初人筆，字似程正揆，畫
似蕭晨。

皖1—331
樊圻　牡丹軸
　絹本，設色。精。
　"樊圻寫。"
　工筆。款字嫩，墨反青紫光，
山石墨反黃光。
　右下角去印及一條。可疑。
　畫石不似樊圻，樹勾綫亦不似。

皖1—369
羅牧　山水軸☆
　綾本，水墨。
　"甲辰秋七月畫於南浦客舍，
羅牧。"
　真，無紙本蒼潤象。

皖1—273
汪家珍　黃山一角軸☆
　紙本，設色。
　丙申十月。
　山石粗筆，樹細。黃賓虹有似
之者。

皖1—765
周吉士　杏花軸☆
　絹本，設色。
　"吴東周吉士。"
　康熙左右。

皖1—469
陸遠　菊石軸
　絹本，設色。
　丙午嘉年月寫，陸遠。
　康熙？

皖1—470
馮仙湜　長城萬里圖軸
　絹本，設色。
　題：癸丑秋仲，未意有五臺之
行，旋後成之云云。
　挖上款。
　藍瑛後學。

皖1—294
汪之瑞　山水册
　紙本，水墨。二片，橫幅。
　禿筆。佳。

皖1—598
程鳴　松山高遠軸

紙本，水墨。

"松門程鳴。"

皖1—351

葉欣　春游圖軸

絹本，設色。

峽舟圖。"丁未春王正月，葉欣寫。"

畫不够工細，上半佳，真。

皖1—299

程義　倣趙子固山水軸☆

紙本，水墨、設色。

鈐"正路"朱、"恥夫"白、"程義之印"。

即製墨之程正路也。

皖1—754

☆高邕　山水軸

紙本，水墨。

光緒癸巳。

真。粗筆。

皖1—300

樊沂　雪景溪山軸

絹本，設色。彩。

"癸卯夏日寫似敬竹詞翁壽。

樊沂。"

佳。

皖1—356

戴本孝　山徑停舟軸

紙本，設色。

"己未六月上弦客梅山之陰，倣范華原筆法，鷹阿山老樵本孝。"

鈐"三史不爲三公不易"、"師真山"朱長。

真，傷補甚。

皖1—692

陳清遠　人物卷☆

紙本，設色。

蘂仙陳清遠。

學黃慎。

皖1—341

龔賢　寒林古屋軸

紙本，水墨。

真，中年。紙紋如斷琴紋，別有風味。

皖1—318

查士標　山水軸☆

綾本，水墨。

"壬戌午夏倣梅道人筆意，查士標。"

佳，山水頗繁，惜墨暗過甚。

皖1—009
黃生　行書斗方軸☆
紙本。二片。
款"白山"。印同。

皖1—511
沈德潛　行書五古詩軸☆
紙本。大軸。
真。

皖1—784
謝曦　七絕詩軸☆
紙本。二件。
"發水謝曦。"

石濤　隸書詩軸
紙本。
六行。熟紙。
僞。

皖1—504
何焯　行書詩軸☆
紙本。

錫疇上款。
真。

皖1—446
嚴元照　行書七律詩軸☆
紙本。

皖1—484
汪洪度　隸書石田句橫披
紙本。
書石田詩。
真。有脫字後補處。

羅牧　行書詩軸
紙本。
重輝寶閣紫雲浮……
真。佳。

黃士陵　篆書聯

皖1—478
汪士鋐　行書高松賦軸
紙本。
真。

皖1—586
李方膺　梅花册☆

紙本。十二開，直幅。
作於菊山之換石齋。
在合肥菊山作。
真，本色。

程瑶田　家書册
　紙本。

皖1—483
汪洪度、汪洋度　書册 ☆
　紙本，烏絲欄。十一開。

　　汪洪度行書《桃源行》，己丑孟
夏書於天馬山房。
　　汪洋度小楷書《司空圖詩品》，
康熙己卯。

皖1—493
釋雪莊　黄山異卉圖册
　紙本，設色。
　　“辛卯夏日雨窗，雪莊偶圖於
雲舫之得月軒。”

一九八七年五月二十一日
安徽省博物館

皖1—386
沈荃　行書倣米詩橫披☆
　紙本。
　丙辰長夏。

皖1—606
程瑤田　題黃道周黃淳耀手跡詩
卷☆
　紙本。
　乾隆辛亥，時年六十有七。

程奐輪　篆書屏
　紙本。
　道咸間人？

皖1—773
張皇　行書五絕詩軸☆
　紙本。
　臺陽張皇。山雄雲氣深……

皖1—681
陳鴻壽　七言聯☆
　灑金箋。
　真。

吳昌碩　七言聯
　紙本。

皖1—766
周拔　竹雀圖軸☆
　紙本，設色。
　挺生周拔寫竹。

皖1 740
任薰　鍾馗試劍軸☆
　紙本，設色。大軸。
　癸酉。
　不佳。

皖1—748
黃士陵　花卉屏☆
　紙本，設色。四條。
　紙暗。

皖1—500
黃呂　曲阿小築圖軸
　紙本，水墨。
　鳳六居士。
　本地人。

皖1—494
☆釋雪莊　木蓮花軸

紙本，設色。

戊戌秋七月，寫雲舫邊木蓮花
一枝，贈如翁先生，黄山後海披
髮僧悟雪莊氏。鈐"雪莊名悟"、
"黄山野人"。

皖1—502

黄吕　溪山晴霽圖軸☆

紙本，設色。

皖1—263

蕭雲從　行書詠李庭珪墨詩軸☆

紙本。

真。

皖1—441

☆吳定　山高水長軸

紙本，設色。

介老上款。

休寧人，約生於崇禎五年。（許
承堯邊跋考）

畫介於吳彬、項聖謨之間。

王時敏　南山春曉圖軸

絹本，設色。

"己丑二月寫南山春曉圖，祝
彦翁老兄初度，弟時敏。"

舊畫，後加款，畫兼有王鑑意。

皖1—317

查士標　倣北苑山水軸☆

綾本，水墨。

倣北苑，康熙丙辰夏。

敝。

皖1—522

☆華嵒　三星圖軸

粗絹本，設色。

"新羅山人寫於解弢館。"

真。

皖1—593

☆袁耀　瀟湘烟雨軸

絹本，設色。彩。

瀟湘烟雨。冷崖耀又筆。

較雅。

皖1—582

李方膺　花卉屏

紙本，淡設色。三條。

乾隆十一年二月。蕉，玉蘭……

皖1—628

萬上遴　指畫梅花軸☆

紙本，水墨。
嘉慶甲戌。

皖1—340
☆龔賢 峻嶺萬木圖軸
紙本，水墨。
無紀年。
六十左右。真而佳。紙敝。

馬荃 玉堂春軸
絹本，設色。
乾隆戊辰春三月……
康熙間工筆花卉，加僞款。

蔣仁 七言聯
紙本。
筆底無塵蘇學士，袖中有石米
襄陽。乙未冬十二月大雪凍筆，
真實居士仁。
大字不似，邊跋是本色，姑以
爲真。

楊文驄 山水圖軸
紙本。殘冊改軸。
董其昌題。
畫上，書下。

皖1—460
☆姚宋 天官像軸
絹本，設色。
康熙庚寅嘉平月，野梅姚宋敬
寫。鈐"羽京氏"、"木石間人"。

皖1—629
☆萬上遴 漁家樂軸
絹本，設色。巨軸。
"丙子桂秋，輞岡上遴。"
真而佳。

皖1—298
程義 黄山松峰軸☆
絹本，設色。

皖1—383
☆梅清 鳴弦泉圖軸
綾本，設色。
"倣石田老人筆，瞿山梅清并
題。"
真而不佳。

皖1—648
巴慰祖 臨酸棗令碑☆
紙本。
蘭谷上款。

皖1—385
☆笪重光　行書詩軸
綾本。巨軸。
仙殿深巖號太霞……
真。

皖1—417
☆鄭旼　溪山亭子軸
紙本，水墨。
"溪山亭子。作倪元鎮筆，鄭
旼。"
劉云有疑。
真。

皖1—649
巴慰祖　隸書七絕詩橫披
紙本。

皖1—701
吳熙載　背臨老蓮梅花軸☆
紙本，水墨。
乙巳臨老蓮，硯香上款。

石濤　梅竹軸
"大滌子極。"此一行夾在諸題
跋中，非應題款之地，疑以舊畫
之學石濤者後人填款。

費錫璜三題，款夾上二題之
間。畹翁上款。

江注　山水軸
丁未桂月，江注製。
後加款。

皖1—680
陳鴻壽　行書七絕詩軸
紙本。
月與高人本有期。
真。

萬上遴　山水軸
真。

皖1—326
查士標　行書五律詩軸
綾本。
溪水碧於草。

陸遠　山水人物軸
絹本。
甲甲，子老六十壽。
偽。

任預　溪山樓臺軸

紙本。

甲戌。自題"任笠翁"。

二十二歲。

僞。

皖1—734

☆趙之謙　臨瘞鶴銘軸

紙本。

荄甫上款。

大字。真。

皖1—380

☆梅清　扶筇探梅圖軸

紙本，水墨、淡設色。

無紀年。

皖1—542

☆蔡嘉　雲山幽居圖軸

絹本，設色。巨軸。精。

時戊申冬十一月製於艾濱小

築，松原蔡嘉并題。

學王石谷，沉厚雄勁，巨製也。

皖1—671

闕嵐　牡丹狸奴軸

絹本，設色。

道光乙未仲春。

皖1—672

王澤　溪山重叠軸

紙本，水墨。

乙酉。子卿。

皖1—349

☆梅翀　倣高房山山水軸

紙本，水墨、設色。

釋弘仁　山水軸

紙本。

諰諰涼風渡野塘……爲元志居

士設意並題似正。漸江僧。

原本在故宮。

皖1—343

☆方亨咸　行書七絕詩軸

紙本。

甲辰，雲巢上款，邵村方亨咸。

真而佳。

皖1—575

☆鄭燮　竹圖軸

紙本，水墨。

"文與可寄東坡墨竹題詩

云……板橋居士鄭燮。"

皖1—348
梅翀　入山圖軸☆
　　紙本，設色。
　　首殘，故無款，右下有印。

皖1—557
☆黃慎　歲朝清供軸
　　紙本，水墨。
　　上部爛掉，失上款。

皖1—421
陳卓　仙山樓閣圖軸☆
　　絹本，設色。對幅。
　　乙亥。

皖1—292
☆釋弘仁　梧桐竹石圖軸
　　紙本，水墨。小幅。
　　爲查士標作。
　　下有孫逸題。
　　真。

皖1—563
☆高翔　隸書送楊法歸金陵詩軸
　　紙本。
　　鑑堂上款。
　　真而佳。

皖1—241
☆方維儀　羅漢軸
　　紙本，水墨。
　　七十六歲作。

皖1—319
☆查士標　泉聲山色軸
　　紙本，水墨。
　　無紀年。

皖1—353
☆鄒喆　雪景山水軸
　　絹本，設色。精。
　　"丙子嘉平月，鄒喆寫。"
　　潔淨，中間斷爲二。

方以智　山水軸
　　紙本，水墨。
　　"浮渡愚者智。"
　　疑不真。

皖1—381
梅清　雲門放艇圖軸
　　綾本，設色。
　　自題"倣黃鶴山樵雲門放艇圖"。

皖1—289

釋弘仁 曉江風便圖卷

　紙本，水墨、設色。

　"辛丑十一月伯炎居士將俶廣陵之裝，學人寫曉江風便圖以送。撲有數月之間，蹊桃初綻，瞻望旋旌。弘仁。"鈐"弘仁"、"漸江"。

　後吳羲跋，即伯炎也。癸卯春仲題，又作"不炎"。

　後程守跋。

　後一跋，鈐"甲申布衣臣楚"，癸卯題。

　又石濤一跋，爲雋人跋，丙子題。

皖1—240

☆方維儀 羅漢軸

　絹本，水墨。

　"七十有六仲姑維儀爲愚者老姪五十壽。"

皖1—528

☆汪士慎 山水册

　絹本，水墨、設色。八開。彩。

　"甲寅八月，七峰草堂汪士慎寫。"鈐"七峯草堂"、"近人父印"。

四十九歲。

　後有陳兆侖己未跋，言爲西溪蔡翁。

　佳，粗筆山水。

徐枋 山水册

　絹本，設色。

　清康熙畫，後加僞款。

皖1—387

☆朱耷 山水册

　紙本，水墨。

　"邑侯惕翁先生南昌寫此爲壽。辛巳人日，八大山人。"

　七十六歲。

　三開畫，一開題（如上）。

皖1—543

蔡嘉 倒騎牛圖軸

　紙本，水墨。

　壬戌，迦陵上款。

查士標 行書五律詩軸☆

　紙本。

　高情期五嶽……

　真。黑。

皖1—490
☆袁江　水閣對弈軸
　絹本，設色。彩。
　"康熙丙申三月，邗上袁江擬
古。"

皖1—278
☆戴明説　倣米山水軸
　綾本，水墨。
　"乙未冬日奉旨倣米芾之五，
户部尚書臣戴明説。"
　順治十二年。

皖1—758
釋石舟　寒林圖軸☆
　紙本，水墨。巨軸。
　學羅牧一派。

皖1—709
☆戴熙　携杖聽泉圖卷
　紙本，水墨。
　"道光壬辰歲抄作於海陽館邸
舍，即請冬愛二兄先生雅鑑，醇
士戴熙。"
　三十二歲。
　畫如文派梅道人。
　真，與後來面貌全不似。

皖1—255
祁豸佳　行書七言詩卷
　紙本。
　八十八歲作。
　真。

皖1—744
☆任頤　花鳥軸
　紙本，設色。
　丙戌。
　真。

皖1—005
☆張即之　華嚴經殘册
　六開，蓑衣裱。

皖1—313
☆查士標　携杖過橋軸
　紙本，設色。
　君甫上款。癸卯仲冬。
　四十九歲。

皖1—742
任頤　猫蕉軸☆
　紙本，設色。
　壬午。
　真。

任頤　竹雞軸☆
　　紙本，水墨。
　　己卯。
　　真。

姚鼐　集禊帖聯☆
　　金箋。
　　約堂上款。
　　真。

姚鼐　草書軸☆
　　紙本。

☆姚鼐　行書七絶詩軸☆
　　紙本。

方以智　山水軸
　　紙本。
　　僞。

一九八七年五月二十二日
安徽省博物館

皖1—382
☆梅清　煉丹臺圖軸
　綾本，水墨。
　"煉丹臺。傲松雪筆意。瞿山梅清。"
　真而佳。

皖1—459
程京萼　書詩册☆
　十一開。
　單款。鈐"韋嘤"朱。

皖1—310
☆冒襄　七言聯
　魯山上款。
　真。

皖1—492
釋雪莊　夏山消暑圖
　紙本，設色。巨軸。
　己卯歲。
　真。

皖1—416
鄭旼　寥廓林泉軸
　紙本，水墨。
　自題五律詩："豈必皆相似……鄭旼。"
　三十三歲。
　傲倪山水。

皖1—414
☆鄭旼　扁舟讀騷軸
　紙本，水墨。大軸。
　有石田意，真而佳。

皖1—445
☆吳龍　傲梅道人山水軸
　紙本，水墨。
　以恒上款。
　字似漸江，墨法有似梅清等人處。

皖1—431
☆江注　陡壁丹臺軸
　紙本，設色。
　"辛酉嘉平月寫進修己尊兄。注。"
　詩塘許承堯，祝修己七十壽。

皖1—464

☆姚宋　幽徑停舟軸

　紙本，設色。巨軸。

　"野梅姚宋。"

　學漸江，粗筆。

皖1—585

☆李方膺　梅竹軸

　紙本，水墨。

　"摹朱晦翁筆意，時十九年之
冬仲，晴江李方膺。"

皖1—589

楊法　草篆五古詩軸☆

　紙本。

　乾隆丁丑。松□學士上款。

皖1—476

汪士鋐　行書神仙傳文軸☆

　紙本。

　丙申三月。

皖1—265

☆蕭雲從　溪山無盡卷

　紙本，設色。

　無款。

　畫板滯，無鬆散之氣。疑。

皖1—378

☆梅清等　一家山水册

　紙本。對開改推篷。

　梅庚三開。癸酉首春，棣老
上款。

　梅翀二開。

　梅蔚二開。

　梅清二開。

　梅琢成一開。

　均真而佳，如新。

皖1—550

☆金農　梅花册

　絹本，水墨。一開。

　真而佳。

方婉儀　臨陳洪綬嬰戲圖軸

　絹本，設色。

　丙辰，記於透風透月之兩
明軒。

皖1—302

☆方以智　諸種石册

　紙本，水墨。直幅，十開。

　後自題庚戌作諸種石，贈研鄰
山主。

　真而佳。

查士標　山水册
　　紙本。殘册之一。
　　真。

皖1—361
☆戴本孝　巢民老人觀菊圖軸
　　紙本，設色。
　　詩塘戴氏長題，書王勃《山亭
序》。
　　本畫篆書題"巢民老人觀菊
圖"。鈐"本孝"、"先朝遺民"。
　　下又題，稱之爲巢民年伯，自
稱年家子。
　　真。

皖1—347
☆祝昌　倣倪山水軸
　　紙本，水墨。
　　邗上旅舍擬雲林筆瀘。山
噍昌。
　　真而佳。

皖1—358
☆戴本孝　秋山圖軸
　　紙本，水墨。
　　辛未七十一作。昇道年兄上
款。畫於東皋之借巢。

皖1—428
☆梅庚　小艇棹歌軸
　　紙本，水墨。
　　贈別豈翁先生。"戊辰六月既
望，雪坪梅庚。"
　　王文治題畫上。
　　秀美，佳。

皖1—430
釋在柯　山水册
　　紙本，設色。八開。
　　孚吉上款，"梵民在柯"。
　　徐敦，法名在柯，號半山，與
梅清爲友，長于梅。

方苞　文稿册
　　二册。一册烏絲欄，一册黃紙。
　　藏園老人跋，壬申歲。

皖1—402
☆王翬　深山春色軸
　　紙本，水墨。
　　辛酉十月下浣寫於芙蓉館，虞
山王翬。
　　吳梅鼎題畫上。
　　粗筆。

皖1—579
☆鄭燮　行書賀新郎食瓜一首軸
紙本。
曉峯上款。

皖1—086
☆馬守真　竹軸
紙本，水墨。
"壬申二月一日寫於秦淮水榭，湘蘭子馬守真。"
冒襄題詩塘。
樊樊山題本畫，可惜之至。
真而佳。

顧眉　蘭竹軸
紙本，水墨。
亦樊樊山物。二題，其一在畫上。
僞。

皖1—661
莫春暉　山水册
紙本，設色。十二開。
有和戴本孝詩。

皖1—682
汪梅鼎　蘭石卷☆

紙本，水墨。
粗率不堪。

戴名世　行書踏歌詞軸
繪花絹本。
單款。
題下缺一字，應是"爲"或"似"字。
去木行上款，于次行下補入"戴名世"三字。
絹上畫花爲掩蓋挖補者。

皖1—315
☆查士標　晴巒暖翠軸
絹本，設色、青綠。
乙卯款。
六十一歲。
佳。

皖1—463
姚宋　松竹軸☆
絹本，設色。
三中子姚宋。鈐"姚宋"、"羽京"。

鄭旼　山水册
紙本，水墨、設色。
丁巳作。

内水墨二開尚可，餘彩色劣，有鄒之麟意。

謝、劉云僞，啓云真。

或是真而不佳。

皖1—422

陳卓　長江萬里圖卷

絹本，設色、重青綠。巨卷。

"康熙癸未長夏，七十老人陳卓畫。"

皖1—359

☆戴本孝　白龍潭圖軸

絹本，水墨。

無紀年。

佳作。

皖1—535

李鱓　蘭竹軸

紙本，水墨。

乾隆七年，爲姚虞衡作於滕縣。

皖1—261

蕭雲從　深山茅屋軸

紙本，設色。

題五絶：茅屋構深窠……戊戌

秋日題，鍾山老人蕭雲從。

真而精。

皖1—303

方以智　山水册

紙本，水墨。四開。

愚者款。

真。

皖1—125

方孔炤　行書詩軸

綾本。

浮山方孔炤。

字佳，有似黃道周處而長。

方以智　詩卷

紙本。

截後半加僞款。真。

方以智　行書片

紙本。

鈐"浮盧藥地"大方白。

皖1—266

蕭雲從　松徑携琴圖軸

紙本，設色。

紙敝，小半多洇，款上半亦失
去。真。

皖1—370
☆羅牧　山水軸
　紙本，水墨。
　"辛酉冬日畫。羅牧。"
　去上款。

方以智　梅花軸
　紙本。
　新僞。

戴本孝　山水軸
　紙本，水墨。
　僞。

黃呂　秋海棠軸☆
　紙本，設色。
　色淡。

皖1—467
☆陳奕禧　行書七絕詩軸
　紙本。
　清都本自産醍醐……

皖1—239
方維儀　觀音軸☆
　紙本，水墨。
　七十五歲。

皖1—654
奚岡　蘭花軸☆
　絹本，水墨。
　"鐵生。"
　真。應酬劣作。

皖1—647
巴慰祖　隸書軸☆
　紙本。
　真。

皖1—342
龔賢　淡墨雲山軸☆
　紙本，水墨。
　真。缺下半。

皖1—375
☆羅牧　雪晴孤岫圖軸
　絹本，水墨。
　雪晴天氣佳……牧行者。
　真而佳。

方士庶　幽巖古屋軸
　紙本，水墨。
　偽。

皖1—676
張崟　關山月夜軸
　紙本，設色。
　關山月夜。乾隆甲辰春二月，
丹徒張崟製。
　二十四歲。
　畫細秀。

皖1—333
諸昇　竹林七賢軸 ☆
　紙本，設色。
　丙午。
　真。

皖1—505
陳鵬年　行書五律詩軸 ☆
　紙本。
　真。

皖1—663
華冠　芑堂觀察像軸 ☆
　紙本，設色。
　"壬戌荷月，錫山華冠寫。"

皖1—771
張廷楫　行書七絕詩軸 ☆
　絹本。

邊壽民　荷花軸
　紙本，水墨。
　乙卯初秋。
　偽。

惲冰　柳燕軸

張敔　指畫花卉册
　紙本，設色。

皖1—643
蘇廷煜　指畫竹石軸 ☆
　紙本，水墨。
　真。安徽人。

皖1—304
方以智、羅牧　山水合册
　十一開。
　方真，羅疑。

孫逸　山水片
　殘册。

一九八七年五月二十三日
安徽省博物館

皖1—558
黄慎　壽星軸☆
　紙本，設色。
　題五律詩。款：福建瘦瓢子黄慎。
　楊臣彬以爲不真，諸公以爲真。
　真而劣。

皖1—443
☆吳龍　春色滿園軸
　絹本，重色。大軸。
　"康熙己巳年春月，豐溪吳龍寫。"
　工筆。

皖1—334
諸昇　竹圖屏☆
　絹本，水墨。四條。
　真。

吳定　遠浦歸帆軸
　紙本，設色。
　息庵定。
　晚近。

皖1—533
☆李鱓　芙蓉軸
　紙本，設色。
　"康熙辛丑六月坐竹香書房，雨過試筆，并録舊句。墨磨人鱓。"
　三十六歲。

皖1—726
☆虛谷、朱偁、胡璋　合作梅竹石卷
　金箋，設色。高頭巨卷。
　"光緒十有六年，虛谷補梅竹。"
　"普庵寫牡丹桃花"（朱偁），"堯城胡璋寫石"。
　佳。

皖1—429
☆梅庚　松溪讀書軸
　綾本，水墨。
　"雪坪梅庚。"
　鈐"擊劍酣歌"白方，在右下角。
　似梅庚。

皖1—669
闕嵐　花鳥軸☆
　絹本，設色。

道光壬辰。
真。

皖1—355
☆戴本孝 水閣聽泉軸
紙本，水墨。
甲辰秋八月。
四十四歲。

虛谷 平沙落雁片
紙本。殘冊之一。
"平沙落雁。虛谷。"

皖1—565
吳昕 綠陰垂釣圖軸
絹本，設色。
"城居九夏思荒荒……白岳
生。"鈐"吳昕之印"。
金陵後學。

皖1—465
姚宋 倣山樵山水軸
絹本，設色。
"倣山樵筆法。姚宋。"鈐"野
某"朱方。
畫筆清勁，但少有似姚本色處。

鄒一桂 山水軸
紙本。
錫山鄒一桂。"錫"作"錫"。
學石谷。

皖1—539
☆李鱓 百事大吉圖軸
紙本，水墨。
乾隆二十一年。
七十一歲。
畫鷄棲樹上。
晚年，柏樹綫緊密，不常見，
字必真。

皖1—569
☆方士庶 峨嵋雙澗軸
紙本，設色。巨幅。
乾隆戊午長夏……
四十七歲。
真。

皖1—495
釋雪莊 丹臺春曉圖軸☆
綾本，設色。
自題五律，印款。

金農 梅花軸

紙本，水墨。
偽。

任熊　黛玉葬花軸
　絹本，設色。
　偽。

皖1—538
李鱓　堂戊雙齡軸☆
　紙本，水墨。
　乾隆二十年。雙松。

皖1—329
☆龔鼎孳　行書詩軸
　綾本。
　采存堂詩。安老上款。
　真。

皖1—415
☆鄭旼　黃山圖屏
　紙本，設色。四條。
　九龍潭，鳴弦泉，繞龍松，桃
花源。
　每幅自題。
　上詩塘有失名人題。
　劉云詩塘是虎卧老人題。
　真而佳。

蕭雲從　山水卷
　紙本，設色。
　無款。
　畫似而筆硬，不真。

皖1—367
☆鄭簠　隸書謝靈運石室山詩卷
　高麗箋。
　"己巳秋仲書爲虎侯先生，谷
口弟鄭簠。"
　真而佳。

吳熇　山水卷
　紙本，水墨。
　畫有戴熙意，偽；字亦不真。

皖1—496
釋雪莊　海門初日圖軸
　綾本，設色。

皖1—750
吳昌碩　海棠軸☆
　紙本，設色。
　乙巳作。
　真。

皖1—397
☆朱彝尊　隸書祝壽詩軸
　絹本。
　辛未初秋，漢侯上款。
　真。

皖1—264
☆蕭雲從　松陰溫舊軸
　綾本，設色。
　"丙午秋爲士老詞兄教，七十
一翁蕭雲從。"
　真。

皖1—360
戴本孝　松風泉石軸
　紙本，水墨。殘册之一，册
改軸。
　真而佳。

皖1—389
朱耷　山水册
　紙本，水墨。二開。
　一有款：八大山人。一無款。
　晚年，真。

皖1—286
程邃　秋林獨往軸

紙本，水墨。
　"獨往秋山深，回頭人境遠。
寫爲疏林道弟博笑，垢道人邃。"
鈐"垢道人程邃穆倩氏"朱方。
　真而佳。

惲壽平　風聲出谷圖軸
　絹本。
　舊倣本。

皖1—314
☆查士標　倣倪古木遠山軸
　紙本，水墨。
　丁未八月。

皖1—288
☆釋弘仁　山水花卉册
　紙本，水墨。直幅，十開加一
題。精。
　"……藉芘蘇生居士寓齋……
頃將荷擔還山，臨岐呵凍率塗，
遂成十册，用以投教，又當博居
士一朵頤耶。戊戌嘉平月，漸江
弘仁謹識。"
　四十九歲。
　内有最小之圓"弘仁"印，約
0.6cmΦ。

皖1—396
☆傅眉　雞竹軸
綾本，水墨。
真。

皖1—556
黃慎　二羊圖軸
紙本，設色。
"八十叟瘦瓢子寫。"
疑。

王武　柳塘浴禽軸
絹本，設色。
裁截後補款。畫有邊。
上有王文治跋。

吳昌碩　花卉軸
紙本，設色。
己未款。
是趙子雲偽作。

伊秉綬　書册
紙本。
早年。

皖1—584
☆李方膺　臨青藤雙松圖軸

紙本，水墨。
"乾隆十八年寫於金陵，南通州晴江李方膺。"
真而佳。

皖1—616
☆姚鼐　行書李白詩卷
紙本。
惜翁書似卝樓埒。

皖1—613
釋石莊　山水册
絹本，設色。八開。
真。

皖1—260
☆蕭雲從　山水册
紙本，設色。精。
歸莊引首。
"碧山尋舊圖。學荆浩。癸巳夏初訪士介年兄，寫此致意。區湖蕭雲從。"王漁洋對題，亦士介上款。此題是代筆。
五十八歲。
內《西臺慟哭圖》、《法趙榮禄筆意》二開是真王士禎。

又吳國對對題一開。又前題
二開。

皖1—695
蔣寶齡　花卉軸☆
　紙本，設色。
　真。

皖1—665
☆伊秉綬　隸書七言聯
　金箋。
　"萬卷藏書遺子弟，十年種樹
長風烟。"
　真。

皖1—499
☆黄吕　山水冊
　紙本，設色。十三開，直幅。

皖1—401
☆王翬　倣方方壺雨山圖軸
　紙本，水墨。
　"庚申十月八日，王翬剪燈偶
筆。"
　癸亥惲題畫上，笪在辛題畫上。
　詩塘翁方綱，又翁氏邊跋。

皖1—537
李鱓　花卉軸
　紙本，設色。
　庚午。

皖1—423
☆陳卓　雲山青嶂圖軸
　粗絹本，青緑。精。
　有界畫樓台。
　己丑嘉平，"七十六純癡老人陳
卓"。

皖1—392
☆朱耷　行書臨帖片
　紙本。殘片之一。
　"臨古法帖。八大山人。"

皖1—491
袁江　雪山行旅軸☆
　絹本，設色。
　丙申秋，袁江寫。

皖1—536
☆李鱓　柏石牡丹軸
　紙本，設色。
　乾隆十年，復堂懊道人李鱓寫。
　真。應酬之作。

皖1—507

馬元馭　九華壽譜軸

　　粗絹本，設色。

　　"九華壽譜。先民有作……浴
淵馬元馭。"題四言贊。

　　真，早年。

皖1—567

☆方士庶　石徑仙山軸

　　絹本，水墨。

　　戊申清和。鈐有"偶然拾得"
印。

　　佳品。

皖1—461

☆姚宋　崇山古寺圖軸

　　紙本，設色。

　　"丙申長夏於鳩江，姚宋畫。"
鈐"野梅"、"姚宋印"。

陸遠　花鳥二軸

　　絹本，設色。

　　"陸遠"，"儀吉"。

　　真，清中期。

樊圻　山水軸

　　絹本，設色。未裱。

偽。片子。

☆姚宋等　畫册

　　紙本，設色。對開改推篷。

　　只收姚宋二開：一松、一梅，
天植上款。

　　真而佳。

皖1—642

蘇廷煜　指畫竹圖軸☆

　　紙本，水墨。

　　真。

　　本地畫家。

葉鳳毛　行書軸☆

　　紙本。

　　張子野三影。

皖1—296

☆孫逸　溪橋覓句軸

　　紙本，設色。

　　"壬辰春爲元修社兄設並題似
正，孫逸。"鈐"孫逸私印"鳥
篆，白方。

　　存漸江意，設色學文。真。

　　冲淡後加色，錢鏡塘所爲，可惜。

皖1—284
☆程邃　爲查士標作山水册
　紙本，水墨。十三開。精。
　壬子秋日。
　六十八歲。
　黃海釣者、靜者、程邃、邃。
　後查士標題。

皖1—316
查士標　抱琴山幽卷
　紙本，設色。
　"乙卯冬日，士標畫。"
　錢鏡塘藏印。
　吳湖帆外籤。
　真而佳。

皖1—346
☆祝昌　山水册
　紙本，設色。十二開，方幅。精。
　"過訪仁期社兄，儗題十二册
進教。己亥，弟昌。"
　學漸江，惟筆尖而硬耳，用墨
亦重。真而佳。

皖1—311
☆釋髡殘　水閣山亭軸
　紙本，設色。彩。

際虞居士上款。丁未。
　五十六歲。

查士標　溪山深秀軸
　紙本。
　丁卯。
　七十三歲。
　僞。

黃易　山水軸
　絹本。
　僞。

李杭之　山水軸
　紙本。
　庚辰。
　僞。

皖1—632
☆鄧琰　四體書屏
　紙本。四條。
　"乾隆五十五年庚戌小春，古
皖鄧琰書於都門寓廬。"
　儷笙上款。

皖1—687
包世臣　書軸☆

紙本。

補右軍《王略帖》。

真。

皖1—659

沈僖　羣仙圖軸☆

絹本，設色。

乾隆癸丑。

工筆。

蕭雲從　山水軸

綾本。

甲午款。

偽。

石濤　竹圖頁

偽。

任薰　花卉屏

紙本，設色。四條。

偽。

皖1—534

☆李鱓　瓶菊芙蓉圖軸

絹本，設色。

辛丑，"墨磨人李鱓"。

三十六歲。

字學柳兼顏。

皖1—571

鄭燮　蘭花軸☆

紙本，水墨。

"乾隆辛巳二月二日，板橋道

人鄭燮。"

鄧琰　隸書四箴軸☆

"古皖鄧琰。""琰"改作

"琰"。

真。

皖1—503

黃呂　隸書自書詩橫披☆

紙本。

學鄭谷口。佳。

羅聘　竹圖軸

紙本，水墨。

竹逸老人上款。

偽。

一九八七年五月二十五日
安徽省博物館
（孫大光藏品）

皖1—022
☆王諤　觀瀑圖軸
絹本，設色。⬜彩。
單款。
真而佳。有傷補。

皖1—018
☆吳偉　踏雪尋梅圖軸
絹本，設色。⬜彩。
"江夏吳小僊。"
印一不辨。
亂紫皴。真而精，有似故宮
《長江萬里圖》卷處。

皖1—025
☆張路　賞月圖軸
絹本，設色。
款"平山"。
平平本色。

皖1—015
☆沈周　桐陰樂志圖軸
絹本，設色。⬜精。

"釣竿不是功名具……沈周。"
啓、謝邊跋。

皖1—014
☆沈周　正軒圖軸
紙本，水墨。
"繆君復端別號正軒，長洲沈
周作圖並詩以贈。"
前五律一章。
上部傷殘。
學倪一派。佳。

皖1—159
藍瑛　秋林高士軸
紙本，設色。
"天啓六年重九倣黄鶴山樵秋
林高士圖畫法於南峰之石縫天，
錢唐藍瑛。"
四十二歲。
字尚稚嫩，而畫已有晚年本色。

皖1—095
☆董其昌　倣大癡山水軸
紙本，水墨。
自題大癡九十而童顔云云……
徐公邊跋，謂是王鑑代筆，亦

想當然也。
真。

皖1—042
☆謝時臣　草堂清賞軸
絹本，設色。
"草堂清賞。吳門謝時臣寫。"
真，中年。筆稍細潤而雅。

皖1—054
☆文嘉　松徑掃雪軸
紙本，設色。
掃雪開松徑，疏泉過竹林。
文嘉。
真而平平。

皖1—165
☆惲向　鐘聲圖軸
紙本，水墨。
癸巳春日作。自長題言倣王維
鐘聲圖。
又一題，贈綠雪父台……
真，下半甚劣。

皖1—062
☆徐渭　潑墨疏林軸
紙本，水墨。

"遊客羨壑雲，雲亦答游客。
儂自不肯來，誰曾拒儂屐。　天
池。"
大潑墨。真而佳。

皖1—038
☆陳淳　牡丹軸
絹本，設色。
洛下花開口……衜復。
真。

皖1—060
☆周天球　行書七絕詩軸
紙本。
迴颷撼木吼長鯨……
真。

皖1—023
☆周臣　秋山紅葉軸
絹本，設色。
無款。
徐、啓邊跋。
真。

皖1—047
☆陸治　紅杏野鳬軸
紙本，設色。

二月吳淞水上灘……陸治。

文彭、文嘉題畫上。

真而不精，色亦脫。

皖1—094

☆董其昌　石田詩意軸

絹本，水墨。

"詩在大癡畫前，畫在大癡詩外。恰好二百年來，翻身出世作怪。石田詩意。董玄宰。"

真而佳。

皖1—142

☆趙左　罨畫圖軸

細絹本，設色。失群大冊之一。

"罨畫。趙左寫。"

真。

皖1—184

☆項聖謨　楓林山居軸

紙本，設色。彩。

"壬申四月八日畫，項聖謨。"

鈐"逸"朱方。

乾隆題。

皖1—046

☆陸治　山靜江橫軸

絹本，設色。極光細滑。

倣文徵明。

"嘉靖癸巳仲春，陸治在玄秀樓寫意。"篆書。左下角鈐有"陸治之印"白方。

三十八歲。

真。早年。

皖1—245

☆鄒之麟　倣古山水軸

綾本，設色。

破虜齋倣古。逸道人戲作。

皖1—517

☆華嵒　雙松圖軸

紙本，設色。

"癸丑九月二日寫於廉屋，新羅山人。"

畫松石雙鳥，塞滿全幅。

真。

皖1—390

☆朱耷　荷花軸

紙本，水墨。彩。

八大山人畫。

中晚年，荷花瓣硬稜尖角。佳。

皖1—285
☆程邃　深竹幽居軸
　紙本，水墨。
　深竹幽居圖。乙丑三月，垢
道人。

皖1—409
☆惲壽平　雙松流泉圖軸
　絹本，設色。
　"雙松流泉圖。爲六朋詞兄
五十壽，毘陵惲壽平。"
　款大字，佳。畫粗率，酬應之
作，然是真。楊臣彬以爲不佳，
恐非是。

皖1—407
☆惲壽平　三清圖軸
　紙本，水墨。
　梅花、水仙、松三種。畫瘦
而滑。
　自題大小字三段，均差。
　僞。

皖1—520
☆華嵒　尋春圖軸
　絹本，設色。
　"丙子春寫於講聲書舍，新羅

山人並題，時年七十有五。"
　此是去世之年所作，字極頹唐
歪斜，字形趨扁，松石却佳。

皖1—516
☆華嵒　西堂詩意圖軸
　紙本，設色。
　"壬子春日雨窗作，新羅山
人。"
　五十一歲。
　筆帶寫意。真。

皖1—519
☆華嵒　梅竹春音軸
　紙本，設色。彩。
　臨風索侶，遠送春音。壬申春
日，新羅山人寫於講聲書屋。
　真而佳，色稍淡。

皖1—453
☆石濤　竹菊軸
　紙本，水墨。
　鑪烟消盡罄聲長……
　真而佳。

皖1—479
☆高其佩　柳燕軸

紙本，水墨。

款：其佩。

全用濃墨。

皖1—192

☆陳洪綬　梅花書屋軸

絹本，設色。彩。

"洪綬爲焜老道盟兄臨梅花書屋。"

畫上有沈荃題，言爲中州張焜明作，今歸見陽。

真而佳。

皖1—344

☆方亨咸　秋山飛瀑軸

絹本，設色。

"康熙八年夏，龍眠方亨咸畫並題。"

去上款。

王翬　山水軸

紙本，設色。

"時傍檐前樹，遠看原上村。虞山石谷王翬倣趙漚波筆意。"

僞。

皖1—267

☆王鑑　倣江貫道山水軸

紙本，水墨。失群册改軸。

"倣江貫道。"鈐"鑑"。

真。

皖1—246

王時敏　山水軸

失群册之末葉，故有款。

"己亥初秋畫，爲松寰詞兄壽。王時敏。"

畫太整飭，可疑，或是他人代。

皖1—450

王原祁　倣江貫道山水軸

紙本，水墨。

"倣江貫道。麓臺。"

真而劣甚，畫松尤劣。

皖1—354

☆戴本孝　山谷迴廊軸

綾本，水墨。精。

"壬寅蠟日爲印山道兄嗆壇作於守研庵並題《菩薩鬘》一闋奉博笑政，同學弟鷹阿戴本孝。"

前《菩薩蠻》"曉憁抱研浴寒

碧”一閱。
　真而精。

皖1—337
龔賢　松亭遠山軸
　紙本，水墨。
　自題贈閩人者。
　真而平平，酬應之作。

龔賢、吳宏、高岑、陳卓　四家
山水合屛
　絹本，水墨、設色。四條。

皖1—339
龔賢破墨雲山圖

皖1—437
吳宏江帆山色圖
　元人墨法……乙卯嘉平之望，
西江吳宏。

皖1—345
高岑富春一角圖
　“臨黃子久富春山筆法，石城
高岑。”

皖1—419
陳卓高閣雲峯圖
　“乙卯嘉平，燕山陳卓。”
　以上四圖，高岑最精，次則半
千，陳卓最劣。

皖1—352
☆鄒喆　青山雪霽軸
　絹本，淡設色。
　癸卯秋九月，鄒喆畫。
　真。

皖1—614
☆姚鼐　行書七絕詩軸
　紙本。
　丁酉七月十三日在揚州值風
雨，作此詩錄奉湘帙大兄大人
敎。六弟鼐。

皖1—639
☆鄧琰　隸書七言聯
　灑金蠟箋。
　錦堂大兄上款。

皖1—592
☆袁耀　秋稔圖軸
　絹本，設色、大青綠。精。
　“甲戌淸和擬秋稔圖意，邗上
袁耀。”

皖1—482
☆黃鼎　歲寒圖軸
　紙本，淡設色。

"歲寒圖。丁酉春王月倣山樵
筆法，獨往客鼎。"
陳鴻壽題詩塘。
五十八歲。
真。

皖1—547
金農　梅花軸
　紙本，水墨。
　庚辰春，七十四歲作。鶴年
上款。
　款真，畫是代筆，然非羅聘，
或謂是項均。

皖1—574
☆鄭燮　竹圖軸
　紙本，水墨。
　無紀年。長題。
　真。

皖1—578
鄭燮　行書東坡記軸☆
　紙本。
　真。

皖1—529
☆汪士慎　梅花軸

紙本，水墨、加粉瓣。
　"乾隆元年孟春十日寫奉池染學
長先生品鑑，巢林書堂汪士慎。"
　真而佳。

皖1—531
☆汪士慎　梅花軸
　紙本，水墨。
　自題七絕：一笑山坡訪早梅……
　真而平平。

皖1—624
☆羅聘　古柏蘭石軸
　紙本，水墨。
　"倣元人筆意，蘭泉廷尉教。
揚州羅聘。"
　覺羅成桂題。

皖1—541
☆李鱓　柳塘覓食軸
　紙本，設色。
　款"懊道人"。
　真。

皖1—580
☆李方膺　菊石軸
　紙本，設色。

题二句："秋花最是遲開好……
乾隆丙辰春日，李方膺。"
　　真，瑣碎。

皖1—562
☆高翔　山水軸
　　紙本，設色。
　　"做元人筆意。西唐高翔。"
　　真。

皖1—320
☆查士標　草亭竹樹軸
　　紙本，水墨。
　　"畫爲禹成年先生正。查士
標。"
　　佳。

皖1—525
皖1—526
☆高鳳翰　圖軸
　　殘冊二片裱二軸。
　　雍正癸丑作。

皖1—667
潘思牧　八公秋霽軸☆
　　紙本，設色。

丁酉十月作，潘思牧時年八十
有二。

皖1—677
☆錢杜　做雲林小景軸
　　紙本，水墨。
　　甲子仲春爲月舟茂才臨雲林小
景……
　　是臨董。

皖1—028
☆文徵明　木涇幽居圖卷
　　絹本，小青綠。精。
　　畫印款。後另紙自題：爲木涇
居士作，其人姓周，在木涇有别
業。周子籲。
　　楊慎丁巳跋並詩。
　　邢侗戊子題。
　　錢達道萬曆庚寅跋。
　　羅文瑞乙未清明跋。（新安人）

皖1—134
☆陳焕　王維山居即事卷
　　絹本，設色。
　　乙巳中秋寫，陳焕。
　　張鳳翼小楷題畫幅上，年七
十九。

王穉登引首並跋。

乙巳十月文震孟跋。

真。

皖1—451

☆石濤　大江紅樹卷

紙本，設色。

"大江紅樹三千里，一路題詩好順風。廣陵秋日奉送樹翁道長兄先生之辰沅博笑，清湘弟大滌子濟。"

真。粗筆者。

皖1—452

☆石濤　山水卷

紙本，設色。四段，小冊殘片拼成。

無紀年。各題詩二句。

鄭板橋題。

真。

皖1—404

☆王翬　春山烟靄圖卷

絹本，設色。

己丑。

七十八歲。

弟子代作，略加點染。

皖1—474

☆蕭晨　臨李唐採薇圖卷

絹本，設色。

"采薇圖。摹李希古筆。"

末款殘佚。

朱文鈞跋，言原有款，爲廠中人去之。

真。

皖1—524

☆高鳳翰　書畫卷

紙本，設色。

西亭春艷圖。牡丹。丁未之春。

荷花圖。

後自長題。

皖1—554

黃慎　桃源圖並書記卷

紙本，設色。

畫無款。

是中年。

《記》署"乾隆甲申"（七十八歲）。然署款及跋是小字，與大字《記》似非一時所書，疑是甲申題舊作也。

一九八七年五月二十六日
安徽省博物館

皖1—379
☆梅清　黃山圖册
　紙本，設色。直幅，十二開。精。
　光明頂、翠微寺、蓮花峰、鳴絃泉、雲門峰、百步雲梯、獅子峰、天都峰、湯泉、文殊臺、煉丹臺、浮丘峰。
　無紀年。
　有"竹癡珍玩"朱方印。
　真。

皖1—281
☆金俊明、項聖謨　梅松合册
　紙本，水墨。十二開。
　項松六幅，無紀年。內一開題五絶，又一開題二句，餘單款或印，內一幅有籤名。
　金梅花六開，內一開題："癸丑一之日，索笑檐前梅有破白者，戲呵凍作此數繙。耿庵金俊明。"
　楊振甫題。（邵松年之外祖）
　均真。

皖1—330
樊圻、呂煥成　山水合册
　紙本、絹本，設色。
　呂二開：斷橋殘雪、花港觀魚。真。
　樊圻六開，有二字印者，有一圓"圻"字白文者。只一開似，餘均可疑，以畫工緻而無含蓄之態。畫是舊畫！金陵派，內_開尤可疑。

文徵明等　明清人扇面畫册
皖1—031
文徵明扁舟橫笛圖
　金箋，設色。
　學梅道人一派，倣本。

皖1—030
文徵明月洲圖
　金箋，設色。
　"徵明寫月洲圖。"
　是文嘉代筆。

皖1—048
陸治雲山圖
　金箋，設色。
　青綠山水。"雲雷屯未解，……包山陸治。"
　真。學文一派。

皖1—056

文伯仁雲山圖

金箋，水墨。

"碧水盡頭樵路……文伯仁。"

僞。

皖1—057

錢穀松林書屋圖

"隆慶壬申秋九月寫圖，錢穀。"

真。

皖1—093

董其昌山水圖☆

金箋，水墨。

題五絶："煙渚輕鷗外……癸酉夏日舉之世丈至余苑西邸舍……玄宰。"

七十九歲。

真。

皖1—113（《中國古代書畫圖録》圖片與文字記載不一致：圖片爲112）

☆程嘉燧山水圖

金箋，設色。

"□□秋日，程孟陽畫似瓊玉詞兄政之。"

真。

皖1—111

☆程嘉燧遥山晴色圖

金箋，設色。

"丁丑花朝舟中喜晴漫作，孟陽。

真。

皖1—079

☆吳彬山水圖

金箋，水墨。

"丙辰春日寫似□□先生，吳彬。"去上款。

真。

皖1—171

☆袁尚統樹杪重泉圖

金箋，設色。

"山中一夜雨，樹杪百重泉。袁尚統。"

真。

皖1—115

☆魏之璜山水圖

金箋，設色。

"己酉三月寫似茂蒼詞宗，魏之璜。"

真。

皖1—069

☆周之冕花鳥圖

金箋，設色。

真。

皖1—146

☆李流芳山水圖

　金箋，設色。

　"戊辰清和似謝森詞丈，李流芳。"

　真。

皖1　149

☆張宏秋江放棹圖

　金箋，水墨、設色。

　"秋江放棹。辛未冬日寫，張宏。"

　真。

皖1—150

☆張宏山水圖

　金箋，設色。

　"壬申秋日寫，張宏。"

　真。

皖1—136

☆陳煥攜琴看山圖

　金箋，設色。

　"吳門陳煥。"

　真而佳。

皖1—207

☆顧懿德江深閒泛圖

　"□深閒泛。乙丑仲夏寫呈

□□，顧懿德。"字殘損，去上款。

皖1—130

☆姚允在山水圖

　金箋，設色。

　"庚午二月寫似周臣先生博粲，姚允在。"

　真。

皖1—132

☆姚允在倣趙丁里山水圖

　金箋，大青綠、紅樹。

　"丁丑中秋倣趙千里筆意，姚允在。"

　真。工細。

皖1—138

☆盛茂燁閣影松聲圖

　金箋，設色。

　甲子仲冬寫，盛茂燁。

皖1—108

☆陳裸山水圖

　金箋，設色。

　"丁酉夏寫，陳裸。"

　真。

皖1—290

☆釋弘仁山水圖

　金箋，水墨。

　"風正一帆懸。爲賡老寫意，

壬寅夏，弘仁。"

真。

皖1—283

☆莊冋生山水圖

金箋，水墨。

"秋雨初晴思遠鄉……莊冋

生。"

真。

王翬山水圖

金箋，設色。

"臣王翬恭畫。"

偽劣。

皖1—272

☆朱睿瞀山水圖

金箋，設色。

僧瞀。印同。

真。

皖1—455

☆楊晉山水圖

金箋，設色。

潁翁老先生上款，丁亥。

六十四歲。

真。

皖1—350

☆葉欣山水圖

金箋，設色。

"庚子十月寫，葉欣。"

細筆，含蓄，佳。

皖1—167

☆卜舜年九鷺圖

金箋，設色。

"舜年作於綠曉園。"

皖1—708

☆費丹旭花卉圖

金箋，設色。

曲城二兄上款。

真。

孫克弘等　扇面畫册

皖1—070

孫克弘長山雪霽圖

紙本，水墨、設色。

"長山雪霽。雪居弘爲玉易

作。"畫題四字篆書。

真而佳。

皖1—112

程嘉燧山水圖

紙本，水墨。

"崇禎庚辰春，孟陽畫。"

真。

皖1—247

王時敏山水圖

紙本，水墨。

"庚戌秋日爲惠常年親翁畫，

王時敏。"

　　款真。

皖1—131

姚允在山水圖

　　紙本，設色。

　　"丙子夏日畫，姚允在。"

　　真。

皖1—454

石濤山水圖

　　紙本，設色

　　隸書七絕："吳下人家水竹居……爲東老年長兄先生，大滌子阿長。"

皖1—403

王翬山水圖

　　紙本，水墨。

　　"此選詩景語，余取寫以圖之，未能無意焉。丙戌中秋，王翬。"

　　真。

皖1—410

惲壽平桃柳圖

　　紙本，設色。

　　"爲公遠老道兄，南田惲壽平。"

皖1—406

惲壽平仙桂新枝圖

　　紙本，設色。

以上爲孫大光捐獻之品。

皖1—170

袁尚統、王子元、陳嘉言　合作折枝博古圖軸

　　紙本，設色。

　　袁寫枇杷、漢瓶、楊梅，陳嘉言石榴，王子元桃。

皖1—181

劉若宰　行書七言詩二句軸

　　綾本。

　　六橋衣履香仍客……

　　佳。

皖1—636

☆鄧琰　隸書屏

　　紙本。十條。

　　嘉慶乙丑作。

　　包世臣、康有爲跋。

　　真而佳。

皖1—702

☆吳熙載　篆書四言箋軸

　　紙本。

　　溥舫上款。

皖1—561
方苞　行書五律詩軸
　花綾本。
　"別業臨青甸……次辰年台，
龍眠方苞。"

皖1—686
包世臣　行書論書軸
　紙本。
　伯符上款。
　真。

傅山　草書詩軸
　絹本。
　真而敝甚。

皖1—012
☆張弼　書七律詩軸
　絹本。[精]。
　印款："汝弼"、"東海翁"。

皖1—238
方維儀　行書女誡軸☆
　紙本。
　七十一歲作。

皖1—435
何文煌　倣柯丹丘竹石軸
　絹本，水墨。
　真。查士標同時人。

皖1—471
程功　山水軸
　絹本，設色。
　柯亭程功。

皖1—449
王原祁　倣大癡山水軸
　絹本，設色。
　"康熙乙未長夏，倣設色大癡
筆意，婁東王原祁。"
　畫薄而筆頹唐。是年即死。

皖1—611
年汝鄰　聽秋圖軸
　紙本，設色。
　"乾隆癸巳，寄濤漁隱汝鄰重
跋於師儉堂。"
　年羹堯之後。

皖1—699
王素　葵花老少年軸

紙本，設色。
真。

☆趙之謙　行書八言聯
灑金蠟箋。
照南上款。
真。

皖1—601
劉墉　行書七言聯
紫蠟箋。
真。

皖1—700
鄧傳密　篆書七言聯
紙本。
強圉單閼。
同治丁卯。

鄭燮　長聯
僞。

皖1—627
錢伯坰　行書七言詩軸
紙本。
嘉慶八年贈鄧頑伯之作。
佳。

皖1—566
吳廫　山水軸
紙本，水墨。
庚寅夏四月作，時年八十。
"栗原字蕘圃，豐南人，畫學黃子久，得用墨法，居揚州。家有景德鎮土窯產秘色器，時稱吳窯，與唐、年、熊之窯齊名。時游浮梁，爲九江榷使唐英上客。庚寅乃乾隆三十五年，年八十，計生於康熙中葉也。"許承堯邊跋。

☆趙之謙　蕉石軸
紙本，設色。
自題臨清湘道人本。荻翁上款。

皖1—573
鄭燮　竹石軸
紙本，水墨。
西老上款。
真而劣。

皖1—759
☆丘鑑　花鳥軸
絹本，設色。
"苕南丘鑑。"
學沈銓，工筆。

顧見龍　嬰戲圖軸
　絹本，設色。
　舊畫加款。

沈宗騫　渭濱訪賢軸
　絹本，大青綠。
　舊畫，工筆甚佳。約康熙間，
加乾隆甲戌沈宗騫偽款。

皖1—488
俞齡　走馬看山圖軸☆
　絹本，設色。
　"庚辰冬月寫，安期俞齡。"
　真。

皖1—588
朱雲燩　抱琴歸去圖軸
　紙本，設色。
　"丙子秋日，江陵尋源道人識
并畫。"

皖1—050
陳有寓　鍾馗軸☆
　絹本，水墨。
　墨泉安甫。
　明嘉萬間之作。

皖1—279
戴明說　竹石軸☆
　綾本，水墨。
　"乙卯，戴明說。"
　真。

皖1—473
達真　梅花八哥軸☆
　金箋，設色。
　"寫祝公老道翁□十華誕，達
真。"
　清初。

皖1—229
☆明佚名　雪岸棲禽軸
　絹本，設色。
　呂紀後學。佳。

皖1—425
☆顧符積　深山訪隱圖軸
　紙本，設色。
　庚辰維夏，培老上款。"易山松
巢顧符積。"
　真而精。

皖1—599
邊壽民　蘆雁軸

紙本，設色。
款：維祺。鈐"頤公"印。
真而劣。

皖1—690
王應祥　昭君圖軸☆
　絹本，設色。
　辛未。
　真。

皖1—420
☆陳卓　牡丹軸
　絹本，設色。巨軸。彩。
　"丁卯夏清和月畫，陳卓。"

皖1—581
李方膺　花卉屏☆
　紙本，設色。四條。
　乙丑嘉平月。
　乾隆十年。

李因　花鳥軸
　綾本，水墨。
　葛徵奇題。
　真。敝甚。

皖1—653
朱棟　荷花軸
　紙本，設色。
　工筆。乙未後十月。"聽泉朱
棟。"

皖1—271
朱玨　簪花翰苑圖軸
　絹本，水墨、設色。
　清初。

皖1—033
☆朱邦　呂仙軸
　絹本，設色。
　單款。
　明中期。

皖1—768
侯仕賢　仙隱圖軸☆
　絹本，水墨。
　"洪都侯仕賢寫。"
　明中期。明人黑畫。

皖1—090
李士達　樹下啜茗圖軸☆
　紙本，設色。

"萬曆庚申冬寓石湖村舍寫，
李士達。"

皖1—597
☆康濤　子子相傳平安富貴圖軸
　絹本，設色。
　工筆。"子子相傳平安富貴圖。
散華溪居士製。"
　鈐"石舟"、"康寧長壽人家子
孫"。

夏雲　山水軸
　紙本，設色。
　乙亥。改上款爲敬堂。
　有乾隆五璽。
　僞作。

皖1—231
☆明佚名　樹下博古圖軸
　絹本。
　無款。
　畫似成化前後。佳。

皖1—177
☆張翀　桃溪泛舟圖軸
　紙本，設色。
　庚辰春日，張翀。

皖1—514
童塏　松鶴軸
　絹本，設色。
　戊午，瑞翁上款。
　真。

皖1—173
☆吳家鳳　萬木奇峰軸
　紙本，設色。
　"天啓二年七月望日爲昌國老
叔壽。家鳳。"鈐"吳家鳳印"、
"瑞生"。

皖1—117
胡皋　泰山日出圖軸
　綾本，設色。
　崇禎壬午秋，七三叟胡皋。鈐
"胡皋之印"、"字公邁"。

皖1—757
☆王溶　林下泉聲圖軸
　絹本，設色。
　"林下水聲喧笑語，巖間樹色
隱房櫳。梅溪。"鈐"王溶之印"、
"鶴亭"。
　畫在藍瑛、金陵之間。佳。

皖1—175
張翀　鍾馗軸 ☆
　　紙本，設色。
　　崇禎癸酉，張翀畫。
　　真。

皖1—017
吳偉　松下吹簫軸
　　絹本，水墨。
　　款：小僊。
　　粗筆。是同時人。或是真。

皖1—154
關思　松閣虛堂軸 ☆
　　絹本，設色。
　　"己未夏日，西吳關九思
寫。"
　　真。

皖1—775
陸龍騰　竹松石三友圖軸
　　紙本，水墨。
　　□□壬子小春既望，七十叟雲
棲陸龍騰。

一九八七年五月二十七日
安徽省博物館

皖1—487
☆柳堉 雲外高峰軸
絹本，設色。
丙午，熙老上款，"三山柳堉"。
真。

皖1—626
☆張敔 芙蓉雙鴨軸
絹本，設色。
"南泉山人張敔。"
真。

皖1—198
☆汪中 秋園蛺蝶軸
絹本，設色。
印款。
清初，與查士標同時，有題其畫者。

皖1—118
☆胡皋 和風煙雨軸
紙本，水墨。
丁亥重九前三日寫於蚺城（婺源）客次，似于王詞兄一笑。

碉曡題本畫。

皖1—084
☆丁雲鵬 羅漢軸
紙本，水墨。
丙辰夏日，佛子丁雲□□□□寫。字殘損。
畫竹林中伏虎羅漢。
真。

皖1—595
徐柱 荔枝軸
紙本，設色。
"南山樵人徐柱寫鮮錦枝。"鈐"石滄書畫"。
真。清中後期。

皖1—194
鄭元勳 樹石軸☆
絹本，水墨。
爲廷直弟寫贈君衛丈，鄭元勳。
偽，字不對。

方苞 行書朱熹詩軸
紙本，烏絲欄。
偽。

皖1—440

☆吳定　秋高葉醉軸

紙本，設色。

"秋高葉醉。丙辰陽月法李靄之筆，息庵定。"鈐"吳定私印"、"黃山癡子"。

品在吳彬、藍瑛之間。

皖1—684

☆姚元之　蘇軾像軸

紙本，水墨。

自題三段，嘉慶六年。末一題言東坡生日爲張船山畫。

真。

張廼軒　荷花軸

紙本，水墨。

款：虎兒居士。

真。

皖1—068

☆沈襄　梅花軸

絹本，設色。

款：小霞。鈐"叔成子印"。

有"棲霞館書畫記"朱。

沈鍊之子。

畫似明末，沈氏與徐渭爲友。

皖1—442

吳定　瑤峰玉樹軸☆

絹本，設色。

皖1—262

☆蕭雲從　榕陰茅屋軸

紙本，設色。

"癸卯春爲□□詞兄教，鍾山蕭雲從。"字殘損。

真而佳。稍敝，紙暗。

皖1—638

☆鄧琰　隸書屏

紙本。四條。

爲見源禪友書。

真而精。

皖1—596

徐柱　疏林策杖軸

紙本，水墨。

自題學石田。

皖1—603

☆張若澄　枯木竹石軸

絹本，水墨。

"桐山張若澄寫。"

真。

☆姚文爕　玉峰瓊樹軸
綾本。
庚申秋客長安，寫寄五崖老年
盟兄正，同學弟姚文爕。
畫佳。

姚宋　山水軸
後加款。

皖1—594
徐柱、方士庶　南山樵隱軸
紙本，設色。
"徐桐立三十二歲寫貌，友人
方洵遠補圖。"即徐柱也。
楊法題圖名。乾隆五年徐氏
自題。
王又曾、沈大成、蔡嘉、陳撰、
程茂、許濱、程兆熊、鄭來、江
炳炎、姚士鈺、高翔、金農、沈
鳳、汪軻、閔崋，以上均邊跋。

皖1—675
張廼耆　四喜圖軸
絹本，水墨。
"辛巳夏五寫於池上草堂，嘯
岑先生囑作，壽民張廼耆。"
真而佳。

皖1—439
吳定　二柏有苓軸
紙本，設色。
"二柏有苓。康熙辛亥歲朝寫
於靜遠堂，息庵吳定。"

張世禄　沁堤新柳軸
絹本，設色。
"沁堤新柳。二谷。"
學文徵明，清中期。

姚元之　多子圖軸
絹本，設色。
道光戊申。

查士標　山水軸
紙本。大軸。
不真。

皖1--427
☆程鼒　亂山草樹軸
絹本，水墨。
癸巳冬月寫山館納涼詩意……

皖1—600
☆蔣溥　國學瑞槐圖卷
紙本，設色。高頭。

"國學瑞槐圖。乾隆己卯清和月朔日，臣蔣溥恭繪。"

皖1—683
吳俊　談藝圖卷☆
　　紙本，設色。
　　畫十餘人坐園池間。
　　後道光十七年姚瑩撰《記》，楊亮書。

皖1—635
☆鄧琰　隸書七言聯
　　紙本。
　　"鄧石如。"
　　真。

皖1—438
吳定　山水卷☆
　　紙本，設色。八開，冊改卷。
　　"庚戌春仲於當湖客舍。"
　　後查士標題。
　　又程兆聖題，疑即虎卧老人。
　　佳。

皖1—656
☆王潤　校禮圖卷
　　紙本。

前盧文弨題並倩梁同書題三大字，盧氏年七十八。
　　道光甲午陳文述題。
　　謝啓昆題，乙卯立春後五日。
　　謝學崇。
　　許喬林。
　　姚鼐，嘉慶辛酉。
　　秦瀛，乙卯春日。
　　張炯。
　　胡虔，乾隆六十年。
　　詹聖春。
　　程瑤田，乙卯，七十一。
　　汪應鏞，乙卯。
　　蔣徵蔚。
　　凌一桂。
　　汪桂。
　　朱珪，嘉慶丁巳。
　　王蘇，丁巳夏日。
　　阮元，丁巳。
　　吳賡。
　　孫馮翼。
　　陳春華。
　　畫、題皆爲凌廷堪作。

皖1—530
☆汪士慎　梅花冊

紙本，水墨。七開。
真。

陳復初　書冊
洪武人。偽劣。

皖1—674
☆汪恭　山水花卉冊
紙本，水墨。十二開。
真。

皖1—119
☆胡皋　山水冊
紙本，設色。八開。

包拯　書卷
偽劣，字學張二水。

朱暉　花卉卷☆
紙本，設色。
"天啓癸亥寒食日，朱暉書。"
清初工筆畫，加偽款。

姜漁　四季花卉卷
絹本，設色。
舊畫添款。

梁巘　行書卷
紙本。
真。

趙備　竹溪圖卷
絹本，水墨。
舊畫加款，畫清前期。

皖1—011
姚綬　古松卷
紙本，水墨。彩。
題七絕："難將老幹凌韋偃……
雲東懶仙製。"鈐"嘉禾"朱方、
"公綬"朱，亞形。
真。

皖1—657
☆江士相　富春歸棹卷
絹本，設色。
嘉慶二年，練溪學人江士相識。
是歙縣人。學黃公望。

程功　山水卷
紙本，設色。
明萬曆間人畫，加偽程功款。

汪克寬　行書江嘉傳卷

紙本。
明人僞書。

姚鼐　家書卷
　均尺牘。
　上有後加印。真。

皖1—434
何文煌　山水卷
　紙本，水墨。
　己卯。

皖1—635
☆鄧琰　代畢沅書七言聯
　紙本。
　自題輯《三公碑》，乾隆五十八
年書。

皖1—619
☆姚鼐　贈鄧石如十九言聯
　紙本。
　真而佳。

皖1—650
☆巴慰祖　隸書贈鄧石如十八
言聯

粉箋。
精。

皖1—633
☆鄧琰　真草隸篆書屏
　紙本。四條。
　"庚戌十月都門寓廬書以自
戲，鄧琰。"
　《後漢書·傳》四段。
　鄧以蟄捐。
　真而精。

皖1—781
程堂　山水軸
　絹本，水墨。
　大粗筆。自題倣梅道人。

皖1—277
☆錢澄之　虎丘秋集詩軸
　紙本。
　匪池孫倩。田間八十翁錢澄之。

皖1—668
闞嵐　清溪垂釣軸☆
　絹本，水墨。
　嘉慶丙子。

皖1—761
☆汪林苯　花卉卷
紙本，水墨。
俞正燮題。
真。

皖1—305
方以智　疏林古亭軸
紙本，水墨。
"無可道人。"
畫較前見者稍在行，字似，或
是題他人之作？

皖1—778
☆黄瑚　倣一峰山水軸
紙本，水墨。
"北坨黄瑚。"
康熙初人？

皖1—485
☆李亨　草蟲軸
紙本，水墨。
即誤認爲元人者。真。

皖1—243
☆汪智　溪橋策杖軸
絹本，設色。

丁卯春日寫，適庵汪智。鈐
"睿生氏"。
畫尚可。

朱自恒　花鳥册
絹本。十開。
丙子。
清中前期。字北山。

皖1—498
湯祖祥　花卉册
絹本，設色。十二開。
有唐宇肩對題二開，餘人不顯。
學南田，劣甚。

皖1—433
李寀、張英　書畫册
紙本，設色。十八開。
李畫桐城山水，自對題。
後張書其《五畝園紀事》，乙亥
人日書。

皖1—602
張若澄　山水册
紙本，水墨。十二開，直幅。
乾隆壬申。

皖1—612
☆曹榜　花卉册
　絹本，設色、水墨。十六開。
　上有曹榜連珠印，號玉堂。
　有學八大意。

皖1—698
☆王素　人物故事册
　紙本，設色。八開。
　細筆。真而佳。

皖1—694
陳鼎　山水册☆
　紙本，設色。十二開。
　癸丑。
　真而不佳。

皖1—468
張經　山水册☆
　綾本，水墨、設色。十六開。
　"康熙壬申年，研夫張經倣諸
名家畫法十六幀。"
　魏挹芹對題。
　真。

巴慰祖　隸書臨漢碑册
　紙本。直幅。
　僞本。

一九八七年五月二十八日
安徽省博物館

程邃　隸書屏
　　紙本。四條。
　　僞。

王翬　運河全圖卷
　　紙本，設色。
　　清中期地圖。後加僞款。

晉石敬瑭家譜圖軸
　　寬近三米巨軸。
　　明中期刊板。

皖1—004
☆唐佚名　二娘子家書册
　　紙本。一開。精。
　　晚唐。

皖1—003
☆道經一卷
　　見前記（在前册）。

皖1—002
李思賢　大智論第十三卷
　　紙本。

開皇十三年歲次癸丑四月八日，弟子李思賢敬寫供養。

皖1—001
☆千佛名經
　　紙本。精。
　　賢劫九百佛品第九。
　　"神璽三年太歲在亥正月廿日，道人寶賢於高昌寫此千佛名，願使衆生禮敬奉侍。所生之處，庶奉千佛，必有應靈（此四字涂黃改掉）。"
　　紙二十五行。
　　背面寫經，細字，亦是十六國時字體。二紙。另，前十八行，後四行。

皖1—235
☆明佚名　觀世音普門品經册
　　瓷青紙，金書。
　　成化七年。無款。
　　大量插圖。精。
　　全拍。

皖1—234
☆大方廣華嚴經第六十五卷
　　瓷青紙。

施全書寫。

宣德十年演藏釋題。

皖1—006

☆無爲軍舍利安葬舍錢願文

景祐三年四月二十四日，許氏二娘捨錢一百二十文。

五行。

皖1—384

☆梅清　行書詩扇面

紙本。

真。

皖1—199

☆汪中　花鳥扇面

金箋，設色。

工筆。辛卯季夏。

皖1—104

譚玄　桃柳團扇面

金箋，設色。

癸酉。

康熙。

皖1—269

方拱乾　行書扇面

金箋。

皖1—755

方其義　行書詩扇面

金箋。

皖1—398

方文　行書詩扇面

款"盍山一耒"。鈐"明農"朱、"方文一耒"白。

屺瞻上款。

真。

皖1—332

☆樊圻　山水扇面

金箋。

去上款。鈐"會""公"八角連珠文。

皖1—693

陳塼　春游圖扇面

灑金箋，青綠。

"春游圖。丙午五月作，葦汀。"

陳號葦汀。

皖1—739
錢慧安　仕女扇面
　紙本，設色。
　辛丑六十九。
　生於癸巳。

皖1—779
黃瑩　花卉扇面
　金箋，設色。
　潤民上款。
　學任薰工筆勾勒。佳。

皖1—685
姚元之　雙鈎水仙扇面
　紙本，水墨。
　道光甲申。
　真。

皖1—730
虛谷　竹芝團扇面
　絹本，設色。
　"子餘觀察大人清玩，虛谷。"
　較早。真。

皖1—728
虛谷　松鼠團扇面
　絹本，設色。

　"伯輔一兄屬，虛谷。"

皖1—729
虛谷　金魚扇面
　紙本，設色。
　"白甫一兄大人教之，虛谷。"

皖1—723
周閑　魚圖扇面
　紙本，設色。
　"硯華仁兄大人屬，范湖周閑
寫意。"
　似水彩畫。真。

皖1—610
閔貞　洛神圖扇面
　紙本，白描。
　"壽田世長先生屬畫，正齋閔
貞。"
　巴樹烜書《十三行》。
　細筆，與上博本近似，可疑，
然畫是舊。

皖1—719
王禮　八哥玉蘭扇面
　金箋。
　"玉堂春曉。硯華仁兄大人鑑

賞，己巳夏，蝸寄生禮。"
真而佳。

皖1—774
陸佃　春戲圖扇面
　紙本，設色。
　晚清。

皖1　718
☆李慶　山水扇面
　紙本，設色。
　樵峰上款。
　道光間人，學二袁者。

皖1—713
張熊　花卉扇面
　金箋，設色。

皖1—509
蔣廷錫　海棠扇面
　金箋，水墨。
　臣字款。
　真。

皖1—763
吳伯英　胥江勝概扇面

金箋，設色。
清初。

皖1—725
費以耕　仕女扇面
　紙本，設色。
　硯華上款，己巳九秋。
　真。

皖1—051
☆陳鶴　錢塘圖扇面
　灑金箋，水墨。
　會稽陳崔爲宛翁老丈寫錢塘圖。
　真。嘉靖間，文派。

皖1—559
黃慎　滄江垂釣扇面
　紙本，設色。
　其老上款。
　小楷款甚佳。早年。真而佳。

皖1—553
黃慎　歸舟圖扇面
　紙本，設色。
　"乾隆十三年立春日寫於潭陽
署齋，黃慎。"
　佳。

皖1—560
☆黃慎　琴鶴圖扇面
　紙本，設色。
　真。

黃慎　踏雪尋梅扇面
　紙本，設色。
　真。早年。

皖1—733
☆趙之謙　行書扇面
　金箋。
　己巳九秋，松甫仁兄上款。

皖1—297
☆孫逸　爲旋吉詞兄作山水扇面
　金箋，水墨。

皖1—703
吳熙載　楷書團扇面
　金箋。
　班固《連珠》。仲陶上款。

皖1—704
吳熙載　篆書扇面
　金箋。
　真而佳。
　是上件之對幅。

皖1—652
☆汪中　行書扇面
　前自書《七絕》過皖口贈人之
詩，又言在漢上與方晞原及巴予
籍同客。此便面爲巴氏書，末言
將別之事。
　己酉年書。

皖1—747
吳石僊　山水扇面
　紙本，設色。
　丁亥。
　真。

山東省

一九八八年五月十七日
山東省博物館

魯1—003

☆鄭元祐等　元明人書册

紙本。

趙孟頫書札

　摹本。

鮮于樞書札

　偽。

√倪瓚懷山園三絕句

　黃紙，淡墨。

　錄呈慎獨先生。

√陳基敬甫都司帖

　元善經歷上款。

兀顏思敬德常同知帖

　色目人，寓東平。

　可疑。

√鄭元祐師孺齋記

　三對開附一札。

　至正五年冬。

　後附一小束，言：至洪都之日，持此記為元祐往拜江西廉使劉桐……

√謝縉行書七古詩

　黃紙。

　"葵丘謝縉。"

字尖瘦。

√莊瑾書札

　桐江姊丈翰相文幕。

楊壽書札

　碌碌奉職……里生楊壽。

　明初人。真。

魯1—042

江壞　儒門群賢册☆

　粗絹本，設色。二十二開。

　萬曆乙酉。

　一般工匠畫像，對題是明人。

　真。

高簡等　明人扇册

　金箋。

　明末人畫。

　高簡等，偽；唐寅山水，偽；文徵明《蘭亭》，真。

魯1—337

鄭燮　判詞册☆

　紙本。十九開。

魯1—289

☆高鳳翰　書畫册

　紙本，設色。對開改橫册。

雍正甲寅。

王鐸　書軸
　　四件。
　　唯一真，然亦劣。

劉翼明　草書詩軸
　　紙本。
　　庚申冬七十四偶書。

魯1—150
劉度　蹇驢衝雪圖軸☆
　　絹本，設色。
　　辛卯冬月畫於西湖十二樓之一。
　　雪景山水。

劉敏　行草書軸
　　綾本。
　　癸巳，臨津劉敏書。
　　清初。

魯1—149
劉度　倣張僧繇山水軸☆
　　絹本，青綠。
　　丙戌夏日爲藥翁大辭宗作。
　　絹黑。

劉重慶　行書軸
　　真。

陳文起　行書詩軸
　　紙本。
　　學查士標。乾隆？

魯1—105
☆陳洪綬　行書軸
　　紙本。
　　"閒門向山路，深柳讀書堂。
洪綬書於通明亭子。"

魯1—050
☆陳永年　行書詩軸
　　紙本。
　　合翠亭虛出……永年。
　　即陳從訓，新都陳太學也。

王象晉　山水軸
　　綾本，水墨。

魯1—093
☆蔣藹　巖泉仙侶軸
　　絹本，設色。大軸。
　　戊申春月，德翁上款。
　　粗而滿。

魯1—097
藍瑛　山水軸☆
　絹本，設色。
　辛卯。

魯1—098
☆藍瑛　倣倪山水軸
　絹本，水墨。
　挖上款。佳。

藍瑛　山水軸
　紙本，水墨。
　畫於花塢禪居……
　僞。

魯1—204
米漢雯　行書七絶詩軸☆
　綾本。
　雨洗煙嵐夕氣凉……荆麓上款。
　佳。

米漢雯　行書軸
　紅灑金箋。
　真。脆斷。

魯1—462
江萱　花卉軸☆

紙本，設色。
古潤江萱。
畫劣，記名而已。

魯1—092
許崇謙　雪景柳雁圖軸☆
　紙本，設色。丈二匹。
　甲戌。

魯1—077
許光祚　行書七絶詩軸☆
　紙本。丈二匹大軸。

魯1—024
謝時臣　旅葵圖軸
　粗絹本，設色。大軸。
　"旅葵。樗仙謝時臣寫。"
　即西旅貢葵。
　真。

魯1—023
謝時臣　水閣客來軸
　紙本，設色。
　庚戌孟春花朝……
　款整個挖填而紙質相同，是上
部爛掉，移補於下者。
　稍早，學石田。

魯1—177
宋曹　行書軸
　二件。
　均真。

魯1—040
宋旭　松壑雲泉軸
　絹本，設色。
　萬曆戊子。
　真。

湯賓尹　行書軸
　紙本。
　真

魯1—091
許崇謙　疊嶂飛泉軸☆
　紙本，設色。
　崇禎己巳秋。瞻明上款。

魯1—107
陳盟　行書軸
　綾本。
　己卯。"蜀南陳盟。"北海詞宗上款。

陳繼儒　行書軸☆
　紙本。

　"燕燕于飛，補葺舊巢……"
　真。敝甚。

魯1—026
☆陳經　行書詩軸
　紙本。
　送少洲馮五明府之宜興。
　正德甲戌進士。

魯1—063（圖片爲064）
☆陳裸　山水軸
　絹本，設色。
　丙寅秋日，漢陰老圃陳裸筆。
　柴門流水依然在，一路寒山落
葉中。
　細筆學文，佳。

魯1—064（圖片爲063）
☆陳裸　秋水悠思圖軸
　絹本，設色。
　"□□悠思。郭河陽畫，宋德
壽題。棲吉山農陳裸識。"
　上敝爛，款殘。佳，有本之物。

魯1—239
周復　雙松圖軸
　絹本，設色。

魯1—009
周臣　高山流水軸
　　紙本，設色。對開册改軸。
　　上有王毅祥題。
　　真。

魯1—031
朱拱櫏　眠雲菊石圖軸
　　絹本，設色、水墨。
　　眠雲。鈐"樂安王章"朱。
　　朱潢南題。鈐"益王之章"朱。

魯1—075
朱翊鐮　行書詩軸
　　絹本。
　　帝子遠辭丹鳳闕……雪涇鐮。

魯1—309
☆張宗蒼　山水軸
　　絹本，設色。
　　雍正辛亥秋八月。
　　早年，畫板。

張英　行書軸
　　金箋。
　　真。

魯1—314
☆黃慎　芙蓉白鷺圖軸
　　紙本，水墨。
　　無紀年。
　　真。

魯1—236
彭定求　楷書格言二則軸☆
　　綾本。
　　真。

魯1—358
☆戴禮　端午即景軸
　　紙本，設色。
　　雍正九年天中節寫於石屏山
房，戴禮。
　　書、畫均學李鱓，頗似。

魯1—028
☆王問　白鹿洞觀泉圖軸
　　絹本，水墨。
　　路遠山深人跡稀……

法若真　行書詩軸☆
　　花綾本。小窄條。
　　真。

魯1—240
☆袁江　漁樂圖軸
　絹本，設色。
　乙未。

魯1—251
☆高其佩　松山雲水圖軸
　紙本，設色。丈二匹。
　真而佳。

魯1—417
☆張暘寧　李文藻像卷
　紙本，設色。
　翁方綱引首："聽泉圖。南硐先
生屬，北平翁方綱。"
　後翁方綱長詩。

魯1—293
☆高鳳翰　左手書高氏世德録軸
　綾本。
　乾隆九年。
　潔白如新。字亦佳。
　青島亦有同樣一件。

袁江　漢宮秋月軸
　絹本，設色。
　偽。

魯1—244
☆張在辛　秋林獨步軸
　紙本，設色。
　己丑，爲元直表弟作。隸書款。
　秦小峴等邊跋。
　畫似項聖謨。佳。

劉墉　行楷軸
　蠟箋。大軸。
　真。

魯1—281
華嵒　古樹平江軸
　絹本，設色。
　秋煙不著地……甲辰新秋……
　真而佳。

魯1—194
羅牧　蕉石軸
　綾本，水墨。
　一半畫一半題。
　真。

魯1—317
黄慎　枯木兀鷹軸
　紙本，設色。
　無紀年。

真。
Cleveland有一本，與此同，款
"乾隆乙亥"。

魯1—330
☆鄭燮　雙松修竹軸
紙本，水墨。精。
乾隆二十三年。
如新。

魯1—004
張師夔　題蒼鷹竹樹軸
絹本，設色。精。
"張舜咨師夔爲德英題。"
薩達道、晉安劉嵩子中跋。
前書七絶，是張氏題他人畫。
樹、竹均與張氏他畫不類，竹
似趙孟頫晚年。

董其昌　行書七律詩軸
紙本。
真而不佳。

魯1—020
☆吕紀　三鷺圖軸
絹本，設色。精。
"錦衣吕紀。"鈐"四明吕廷振

印"朱。
真而精，畫簡潔，學馬遠配景。
款加"錦衣"二字，只見此件。

魯1—148
☆劉度　倣張僧繇白雲紅樹軸
絹本，設色。精。
甲申款。
佳。學藍瑛一派。

魯1—099
☆藍瑛　秋壑清言軸
紙本，設色。
倣本，款挖填。

魯1—002
錢選　白蓮圖卷
紙本，淡設色。
已褪色，細綫幾不可辨。
有二題色亦淡。

魯1—001
趙構　對題葵花團扇
絹本，設色。
金書。畫花用金渲。

一九八八年五月十八日
山東省文物商店

魯3—01
☆吳偉　洗耳圖軸
絹本，設色。
款"小僊"。
畫一人洗耳一人牽牛。
"文革"中折爲三折。畫是該時代物而筆法微差，款字亦弱，人物面貌尚可而衣紋差。倣本或稍早年？

邊壽民　蘆雁橫披
紙本。
偽。

鄭燮　竹圖
偽劣。

童鈺　梅花軸
紙本，水墨。
偽。

魯3—42
張品邁　桐鳳圖軸
絹本，設色。

工筆。
乾嘉庸手。

魯3—35
姜葆元　牡丹軸
紙本，水墨。
劣，俗。

魯3—14
蕭晨　寒林雪景軸
絹本，設色。
"圖奉蒼翁先生大詞宗教，蘭陵後學蕭晨。"
真。過於黑脆。

魯3—22
☆王又曾　夏山晚翠圖軸
紙本，設色。
"夏山晚翠。倣元人惠崇筆意寫於槐蔭書館，耕莘王又曾。"
學王翬。
畫板，死學王石谷者。

魯3—34
闞嵐　松禽花石軸☆
絹本，設色。
真。尚潔净。

魯3—07
劉重慶　行書七絕詩軸☆
　紙本。大軸。
　真而劣。

魯3—20
☆李方膺　松石軸
　紙本，水墨。
　乾隆十五年。彤簪上款。

魯3—02
王問　秋江垂釣圖軸☆
　絹本，水墨。
　畫似，時代亦够。款劣，問作
閂。真。

魯3—23
吳澐　秋林高士軸☆
　絹本，設色。
　水雲吳澐時年八十一。題倣洪
谷子。
　乾嘉。一般。

魯3—39
吳熙載、湯祿名　合作楊柳八哥
軸☆
　紙本，設色。

魯3—24
潘是稷　歲朝清供軸☆
　紙本，水墨。
　署：南田居士。

魯3—28
☆萬上遴　山水軸
　紙本，設色。二開，方幅，殘
冊改軸。
　鈐“殿卿”朱方印。

魯3—08
曹玉　棧閣雲峰軸☆
　粗絹本，設色。
　康雍，庸手。

魯3—36
張問陶　行書詩軸
　蠟箋本。

魯3—10
王繹　行書北方表至軸☆
　花綾本。
　辛卯冬月。
　真。

魯3—13
孔毓圻　蘭石軸 ☆
　花綾本。

魯3—16
☆高鳳翰　蕉石月季軸
　紙本，設色、水墨。
　自題：國初金墨船……
　真。左手。

劉墉　行書軸
　紙本。
　真。

魯3—19
鄭燮　行書詩軸
　紙本。
　小廊茶熟已無煙……
　款作“夑”，有此一種。
　真。

閔貞　猫圖軸
　紙本。
　真。

魯3—11
劉翼明　字軸 ☆

紙本。小條。
　八十一歲。

魯3—29
鄧琰　隸書七絕詩軸
　紙本。
　觀臣上款。鈐“家在龍山鳳
水”朱。
　字板。

魯3—31
嚴鈺　山水軸 ☆
　紙本，水墨。
　嘉興人，嘉道。

魯3—09
戴明説　竹石軸 ☆
　高麗箋，水墨。

魯3—15
何焯　楷書杜詩軸 ☆
　紙本。
　己亥。

魯3—12
孔毓圻　行書詩屏 ☆

絹本。六條。
己卯。

魯3—32
洪亮吉　篆書聯
紙本。描銀雲頭紙。
雙溪老前輩大人上款。庚戌
十月。

魯3—30
錢坫　篆書橫披☆
紙本。
真。

魯3—33
孫星衍　篆書橫披
灑金箋。

魯3—21
譚雲龍　摹板橋畫竹石扇面册
紙本，水墨。十二開。
壬子夏六月。又有題八十九
歲者。
學板橋，木工出身，似而不雅。

魯3—17
邊壽民　雜畫册

紙本，設色。十二開，對開。
辛亥穀雨……
真。

魯3—05
董其昌等　明人十三家尺牘册
十四通。
姚希孟、徐縉、董其昌、茅
坤、王世貞、王穉登、海瑞、嚴
澍、馬世奇、費宏、陳元素、劉
健、莫是龍（一行一楷）。
内海瑞一開是書吏所書。餘真。
又僞祝允明及宋犖跋。

魯3—18
鄭燮　竹石橫披☆
紙本，水墨。
大竹石。真。
濰坊所出。

魯3—03
朱應　臨黃庭堅行書卷☆
紙本。

魯3—26
劉墉　雜書卷☆
高麗箋。

嘉慶庚申。

魯3—06
董其昌　行書傅玄雜詩卷☆
　細絹本。
　無紀年。
　五十左右。真。

魯3—04
☆董其昌　勅賜百官午門涼餅宴
詩卷
　黃紙本。

乙亥，八十一歲書。
真而佳。

董其昌　行楷臨褚帖卷☆
　綾本。
　舊倣？

魯3—25
劉墉　行書雜書卷
　紙本。
　己酉。
　老年手戰。真。

一九八八年五月十九日
濟南市文物商店

魯4—03

☆陸治　支硎山色扇面
金箋，設色。
庚戌，鷗江上款。
五十五歲。
真而不佳。破損。

王宸　山水册
紙本。十二開，橫幅。
丙戌。
四十七歲。
有好有壞。

魯4—10

☆董其昌　山水册
金箋，水墨。六開，直幅。
各有自對題。
約五十餘歲之作。真。

魯4—47

☆高鳳翰、松岑　雜畫册
紙本，設色。對開，十開，原
裝。精。
前二開爲松岑道人作。

癸亥冬南阜爲畫餘幅，爲其弟
研村所作。
松岑道人，繼武。

魯4—24

☆黃道周　尺牘册
紙本。五開，十片。
上漳州太守辯猾役假名爲人爭
租事札。
字極工穩，佳。后一小束尤精。

魯4—59

☆黃易　篷窗雅集圖卷
紙本，水墨。小矮卷。
孫星衍引首。
凝龕二兄有開河舟次唱和之
作，囑黃易寫其詩意。乾隆辛亥
中秋後一日。

費丹旭　仕女卷
絹本，設色。
西吳費丹旭。
畫人物細筆精，内數處樹枝亦
是，然有用潑墨學馬、夏處，故
不易識別，實真跡也。

程鳴　秋山圖卷

紙本，設色。
蔡嘉題畫上。
舊畫截款加僞題。

魯4—57
☆潘恭壽　倣石田山水卷
紙本，水墨。
"倣沈石田先生，庚戌長夏，恭壽。"
粗筆，墨色重。
後王文治題，同年。

魯4—49
☆張宗蒼　臨王原祁倣梅道人山水卷
紙本，水墨。
乾隆十五年作。
真而佳。

魯4—32
查士標　行書清閟閣詩卷☆
紙本。
真。

魯4—28
☆王鐸　行書詩卷
紙本。

天啓乙丑，爲涵一作。款：嵩下樵王鐸。
字轉折硬，有與張二水相近處。

祝允明　草書梅花詠卷
紙本。
己卯款。
六十歲。
真。

魯4—08
☆徐渭　雜花卷
紙本，水墨。
竹、榴一卷，荷、菊一卷，共四段。

魯4—13
董其昌　臨懷素自叙卷☆
絹本。
無紀年。自題：中秋日放艇北郭……巨卿老姪上款。
真而佳。蟲傷。

魯4—58
潘恭壽　倣文五峰山水卷
紙本，設色。
王文治書唐庚《山靜日長》

文，己酉春日。

魯4—05
王穀祥、王武　書畫合卷
　紙本。
　王穀祥楷書《桃花詠》，嘉靖癸丑春三月。
　五十三歲。
　後王武《桃花圖》，乙卯款。
　均真。

魯4—12
董其昌　行書桃源詩卷☆
　細絹本。
　摹本，有勾填處，牽絲處亦滯。

魯4—21
沈迂　麥舟圖卷☆
　紙本，水墨。
　范景文題。
　畫劣。范書真。

魯4—22
☆董朱貴　花卉卷
　紙本，水墨。
　萬曆庚申三月。
　學陳白陽。

魯4—16
沈昭　四季山水卷☆
　絹本，青綠。
　四景在一幅上。長洲沈昭製。
　學文徵明、錢穀一派，明后期蘇州。

魯4—62
☆張祥河　餞書圖卷
　紙本，設色。
　"道光乙酉小春初吉，左田老夫子大人命畫，門下士張祥河。"
　爲黃鉞作。

魯4—41
冀旭　蘆雁圖卷☆
　粗絹本，設色。
　"雲門冀旭。"
　明末清初，畫粗俗。

魯4—02
文徵明　行書新燕篇卷
　紙本。
　大字，每行三四字。無紀年。
　真。

魯4—11
董其昌　行書選詩卷☆
　細絹本。
　自題：吳江垂虹亭畔舟中書。
　與前《桃源詩》卷同於一手，
絹亦同。墨濃筆澀，極似雙鈎，
不然即倣摹者，以無其姿媚也。

邢侗　幽壑奇姿榜
　真。

魯4—15
陳繼儒　行書七絕詩軸☆
　紙本。
　獨坐清齋自絕塵……

董其昌　倣黃晴山曉色圖軸
　紙本，水墨。
　早期摹本，畫似，但筆墨不
秀，書亦圓滑。

黃慎　鍾馗軸
　紙本。
　鄭燮題。
　偽。

魯4—33
☆朱耷　荷禽圖軸
　紙本，水墨。殘屏之一。
　印款。
　構圖稍板，鳥喙頗似，或是
五十餘歲之作。

魯4—60
奚岡　倣陳道復花卉軸
　紙本，設色。
　真而不佳。

魯4—27
☆陳洪綬　人物故事軸
　絹本，設色。
　"伯兄留飲綬寓，因仲來，當
與痛飲作此寄。弟洪綬。"
　畫一儒者、一僧，一人跪其
前，約三十左右之作。

魯4—26
☆惲向　山水軸
　紙本，水墨。小軸。
　祈雨得日……
　真。

魯4—46
高鳳翰　六朝松石軸☆
　紙本，水墨。
　先畫松。壬戌左手補石。

董其昌　山水軸
　絹本，水墨。
　怪石巍峨□□□，紫霞裊裊出
青天。"裊"字誤。
　畫平，有習氣，疑是早期臨本。

魯4—31
馬負圖　鵪鶉圖軸☆
　絹本，設色。
　單款。
　真。

魯4—51
☆方士庶　野航寒瀨等屏
　紙本，水墨。四條。
　二幅有題："松溪雪釣"；"野航
寒瀨"。
　戊午。
　四十七歲。
　學倪、黃……

魯4—39
俞齡　放鶴圖軸☆
　絹本，設色。
　真而劣。

楊晉、王昱　山水合軸
　均真。

王穉登　書杜詩軸
　紙本。
　脫"塞"字。無款。
　真。

魯4—23
趙澄　倣趙伯駒山海巨觀圖軸
　絹本，青綠。小幅。
　"雪江道人趙澄。"

魯4—30
☆釋髡殘　快雪時晴圖軸
　紙本，設色。
　缺右上角。
　題五言。壬寅。
　五十一歲。
　畫真，無晚年圓勁意，然是
五十左右之作。

魯4—42
☆譚經　絳帳授經圖軸
　絹本，設色。
　學老蓮。清初，人不見著録。

魯4—53
鄭燮　竹石軸☆
　紙本，水墨。
　不風不雨正晴和。款作"燮"。

魯4—37
周璕　松馬圖軸☆
　絹本，水墨、設色。
　無款。

魯4—04
雷鯉　雪景山水軸☆
　絹本，設色。
　"九十翁雷鯉。"

魯4—48
高鳳翰　長年富貴圖軸
　絹本，設色。
　左手。
　真。

蔣廷錫　山水軸

　絹本，水墨。
　爲周節母作……
　時代對，而畫未見過，存疑。

魯4—35
禹之鼎　蜻蜓柳緑軸☆
　絹本，設色。
　丁卯嘉平，九三寅翁上款。
　太黑。真而佳。

魯4—36
禹之鼎　窗前小景軸☆
　紙本，水墨。

王鐸　書詩軸
　己丑。

魯4—55
錢維城　山水軸☆
　紙本，水墨。
　真。

戴明説　竹圖軸
　絹本，水墨。
　真。

魯4—34
☆王翬　太行山色圖軸
絹本，設色。大軸。
戊辰款。
真面不佳，板而平，似代筆或
徒輩之筆。

魯4—56
余集　臘梅山茶軸☆
紙本，設色。
辛亥，屋圃上款。
真。

魯4—06
☆王轂祥　竹石雙松軸
絹本，水墨。
自題五絕爲人壽者。
真而佳。

魯4—09
☆宋旭　雲壑飛泉軸
絹本，設色。
細筆，佳。絹黑。

魯4—25
藍瑛　怪石圖軸
紙本，水墨、淡設色。
無紀年。
真。破碎。

魯4—14
陳繼儒　行書軸
綾本。
真。

一九八八年五月十九日

下午二時去靈巖寺，省文化廳文物局劉局長同去。

正修山路，路二旁已夾道建屋。

寺中山門、大殿均無可觀，唯大殿柱礎有宋代遺物耳。

大殿爲五花殿，爲一石砌之墩臺，四周石券門，頂上已塌落露天。墩臺四周有高蓮花礎，似唐物。然是移舊物而成，非原處也。

千佛殿在西偏，自爲一院，建在高臺上。石凹楞柱身及蓮花柱礎均宋物。前檐左右二柱礎一龍一鳳，亦宋物。

其斗拱純爲宋式，而材薄，卷殺亦不佳。是後代原式重裝者。殿爲斗底槽柱網，而現內槽爲廳堂構架，細審其情況，是保留檐柱一圈斗拱，內部爲清代加高內柱改建者。其佛壇須彌座及佛像亦清物，當是乾隆來寺時重修的結果。

殿頂原件均清式，拍內外各二幅。

辟支塔基礎尚埋地下，現一層塔門與地面平。塔上各窗均宋代原物。其刹桿原已歪，近年修復，相輪具存，而頂上火珠等已失。拍二幅。

有御書閣等，均清建築，無大價值。

西行看塔林，最上爲慧崇塔，單檐方形石塔，秀麗勁爽，火焰券上雕佛及飛天亦佳。

慧崇塔坡下爲塔林，中一方磚塔，約宋、金物，四周均元明塔，其紋飾極豐富多樣。須彌座壺門內多雕獅首，其上有扁圓形雕做 ◎ 狀扣咬之物。其上有一層爲鼓形，四面開光，多雕花卉，與元明玉雕極相似。

拍三元代塔、另一宋代幢形塔。

一九八八年五月二十日

去泰山。

上午七時行，九時到，十時上山。自西路車行直至中天門，乘索道至南天門，沿途綠化頗佳，惟樹小，均近四十年新植者。山頂雲霧彌漫，一無所見。至碧霞祠一視，新油飾者，已爲道士所佔，斂錢騙人，不欲入觀。

下山後至岱廟，前后門均恢復，唯只存形式，且門洞頂高出門過梁，雖形式亦有誤處。東西角闕正在修飾，斗拱、屋頂已是清式，大約自乾隆參岱時已是如此。廟四周城墙南北尚存，西部全無，西北角爲市政府所佔。

廟內各主要殿宇尚存，均清建，亦未見舊礎舊物。

入二重門內，東偏有宋宣和巨碑，龜趺極大，爲罕見鉅製，可爲宋碑之代表。入正門殿庭之東有北宋"大觀聖作之碑"，蔡京額，徽宗自書。已殘泐甚，其碑及趺均不如前者。東側有北宋碑及金黨懷英碑，西側有楊億撰《天貺殿碑》，圓首，梯形趺，尚存舊制。

俊殿俊東北角有明萬曆李后所建之銅殿，與五臺者近似，而四周格扇盡失，已成一敞亭。

東大殿前月臺東西側有建中靖國元年鑄二鐵水缸，自題曰"水桶"，爲防火用具，所鑄花紋極佳，有龍及各種卷草花紋，應屬北宋典型紋飾。

東廡北段爲碑刻陳列室，有《衡方》、《張遷》諸碑。《張遷碑》圓首，側棱雕首尾相啣之龍若干條，凸出如帶，极爲秀美。

一九八八年五月二十一日
濟南市博物館

戴進　山水軸
　絹本，水墨。
　明中期學李郭者，僞戴進款。

魯2—115
☆董邦達　溪山深秀圖軸
　紙本，水墨。
　戊子作。
　真。

黃易　山水軸
　紙本，水墨。
　僞。

康濤　竹圖軸
　絹本，水墨。
　本款，題倣梅花庵主。
　真，黑甚。

魯2—083
☆黃衛　豆莢軸
　絹本，設色。
　工筆。鈐"黃衛"、"葵園"。
　趙執信題七絕三首，康熙己

丑，小楷。

羅聘　畫像軸
　紙本，設色。
　戚學標題。
　不真。

梅庚　山水軸
　紙本，水墨。
　僞。

魯2—110
鄭燮　蘭竹橫披☆
　絹本，水墨。
　乾隆癸酉，聖翁上款。
　真。

明佚名　寒江歸棹橫披
　絹本，水墨。
　無款。
　明人黑畫，裁截爲小橫幅。

汪士慎　梅竹軸
　紙本，水墨。
　僞。

王鐸、張瑞圖　畫扇面

金箋。

真。

中夾王時敏，僞。

華嵒　人物軸

紙本，水墨、設色。

僞。

魯2—091

華嵒　天官圖軸☆

絹本，設色、水墨。巨軸。

款：新羅山人。鈐"華嵒"、

"秋岳"二印。

真。下半樹石小草是本色，人物劣甚，工而板，似是他人所畫。

文從昌　山水軸

紙本，水墨。

畫劣。雍乾以後。

魯2—069

顧符積　曲水流觴圖卷☆

絹本，設色。袖卷。

"曲水流觴圖。松巢顧符積製，時年七十有三。"

前有黑地白書《蘭亭》。

工細，真而佳。

魯2—052

藍孟　山水軸

絹本，設色。

辛亥初秋畫於城西茆堂，花隱老人藍孟。

魯2—068

☆陳卓　雪棧瓊宇圖軸

絹本，設色。大軸。

單款。

真。

明人　魚圖軸

絹本，水墨。大軸。

明中期，後加雲東逸史款。

魯2—004

☆明佚名　重山秋水軸

絹本，設色。巨軸。

無款。

明初人。學盛子昭，筆細碎，水紋甚佳。

☆王翬　倣曹雲西西林禪室軸

紙本，水墨。

康熙壬午小春。

真而劣。各印均真，整個不

精神。

再看，是舊做本。已同意撤去。

魯2—079

☆王雲　秋江遠帆軸

絹本，設色。

雍正甲寅春月寫，八十三叟。

袁枚　壽渤海相公詩冊

紙本，烏絲格。

工楷甚精，是倩人代筆之禮品。

魯2—118

劉墉　行書詩卷☆

灑金箋。

真而不佳。

張瑞圖　書蘭亭卷

紙本。

天啓癸亥。

魯2—026

董其昌　行書驄馬行烏夜啼詩卷☆

綾本。

其昌書於黃橋舟次，甲寅十

月望。

真。

明佚名　書唐詩卷

紙本。

明人。書劣，去尾款，接一僞徐有貞跋，言是張弼。

張瑞圖　行書卷

灑金箋。

"天啓丙寅秋書於未央宮中，瑞圖。"

真。

魯2—078

☆王雲　高閣臨江圖軸

絹本，設色。

界畫。"雍正己酉夏月寫於邗江竹塢，七十八叟王雲。"

佳。

魯2—011

☆周臣　袁安臥雪圖軸

絹本，設色。

"嘉靖辛卯春仲之朔，姑蘇東村周臣寫。"

魯2—043

☆王鐸　雪竹軸

　絹本，水墨。

　"石壺袁老親契舟中同飲寫。癸未五月，王鐸。"

　畫草率，是不能畫者之作。

魯2—097

李鱓　僧鞋菊軸☆

　紙本，設色。

　乾隆七年。

　長題，畫上左下一條，字真而劣。

劉度　山水軸

　絹本，設色。

　單款。

　真。

魯2—031

☆周道行　梅花書屋軸

　紙本，水墨、淡設色。

　"崇禎癸未莭蕩避暑興至寫之……"鈐"伯達"印。

　似李士達。

魯2—114

董邦達　疏林遠山軸☆

　紙本，水墨。

　丙子，荻洲上款。

　倣倪、黃山水。

法若真　山水軸

　絹本。

　舊畫添款。

魯2—005

☆明佚名　雪景山水軸

　絹本，設色。

　有倣雲西款，是明初人學姚彥卿一派者。

魯2—006

☆張弼　草書千字文册

　灑金箋。

　"成化乙巳六月朔旦，東海翁張弼在慶雲書舍寫。"鈐"東海翁"、"汝弼"。

　真而精。後人以朱筆注真書於其側，可惜。

魯2—002

☆聶大年等　明人書册

聶大年行書古詩
　　景泰甲戌。
沈度楷書詩四首
　　印款。
　　僞印。想原不止此，拆後加
僞印以明其爲沈度耳。
宋克行楷古詩
祝允明古詩
　　均真。

魯2—023
邢侗　行書册 ☆
　　紙本。十開。
　　自書引首，後各體書，款：雲
腴生。
　　早年，内一行楷者本色。

趙執信　楷書册
　　紙本，方格。

魯2—108
☆鄭燮　菊竹軸
　　紙本，水墨。
　　乾隆壬申。
　　僞。

魯2—040
高名衡　蘭石軸 ☆
　　水墨。
　　丁丑款。
　　清初。

魯2—001
☆宋佚名　倣郭熙山水軸
　　絹本，水墨。精。
　　無款。
　　畫多用水烘，似《漁村小雪》、
《幽谷圖》渾厚。
　　佳。是宋人。

魯2—030
☆顧懿德　翠微蒼霧軸
　　灑金箋，設色。
　　"壬戌秋日寫於寶雲居，顧懿
德。"
　　董其昌、陳眉公二題。
　　李佐賢邊跋。
　　學山樵。真而佳。破碎。

魯2—099
李鱓　牡丹軸 ☆
　　紙本，水墨。
　　"乾隆二十一年歲在丙子三月

望日，復堂懊道人李鱓製於竹西寓齋。"前大字七絕。

一般認爲此年已死，而此爲真蹟，可證傳聞之不確。

魯2—090
沈銓　秋圃圖軸
絹本，設色。
"七十八叟沈銓擬白石翁。"
工筆。真而佳。

魯2—103
李世倬　牧牛圖軸☆
紙本，水墨。
真。

魯2—088
唐岱　倣米山水軸
紙本，水墨。
乾隆五年春抄。

魯2—055
樊圻　山水軸
綾本，淡設色。
印款。
佳。

魯2—122
萬上遴　疏林曲岸軸☆
絹本，水墨、設色。
壬申清和。
真。

魯2—119
王宸　湘江送別圖卷☆
紙本，水墨。
乙卯，"七十六叟王宸"。桂舲上款。

魯2—033
馬臧　山水卷☆
灑金箋，水墨、設色。
四段。壬戌款。鈐"馬思臧印"白、"調若"朱。
有天啓二年吳周裔等題，則天啓壬戌也。

魯2—120
王宸　臨王原祁倣巨然山水卷☆
紙本，設色。
王麟孫補。後自跋：先司農右卷，先大夫守永州……
可知麟孫爲王宸之子。言王宸曾臨王原祁卷，不全，自補完之……

魯2—084
馮景夏　雪江送別圖卷☆
　紙本，設色。
　西翁上款。
　高鳳翰題。

魯2—056
諸昇　竹石圖連屏☆
　絹本，水墨。十二條。
　七十四歲作。
　真。

魯2—123
朱六　蛺蝶圖軸
　絹本，設色。
　桂馥題，顏崇榘題。

諸昇　竹圖軸
　絹本，水墨。

魯2—129
顧鶴慶　水村黃葉軸☆
　紙本，設色。

魯2—063
王翬　倣北苑山水軸
　泥金箋。

壬子夏倣北苑筆意。
真。

魯2—025
☆董其昌　山水軸
　絹本，設色。
　辛亥秋日長題，云：陶南村居
橫雲山……
　松江貨。

魯2—064
☆王翬　山水册
　白紙本，水墨。十二開。
　戊辰作。
　惲壽平對題稍大。

魯2—101
李鱓　鍾馗軸☆
　紙本，設色。

魯2—133
☆梁亨　雙峰聽泉圖軸
　絹本，設色。
　"蘭水梁亨寫。"
　學金陵。康熙左右。

魯2—072

☆石濤　紅樹白雲軸

　紙本，設色。

　無紀年。鈐"零丁老人"一印。

　真。

魯2—107

袁耀　枇杷軸

　絹本，設色。

　乙丑。

　真。

魯2—109

鄭燮　書詩軸☆

　紙本。

　乾隆壬申。

　大字。不佳。

鄭燮　書詩軸

　紙本。

　陶令辭彭澤……□□年兄……

去上款。

　大字。真。

魯2—111

鄭燮　書七絕詩二首軸

　紙本。

乾隆乙亥。

真。

魯2—112

☆鄭燮　書懷素草書歌軸

　紙本。

　字細弱。早年。

魯2—096

☆汪士慎　隸書莊節先生過天衣

寺詩軸

　紙本。

　真。

魯2—027

董其昌　行書懷素自叙卷

　細絹本。

　倣本。與昨見市文物店本同，

均爲舊倣。

魯2—131

郭敏磐　潭西客夜圖卷☆

　紙本，設色。

　桂馥引首並長題，作"老蒚"。

魯2—049

☆程邃　隸書詩軸

紙本。大軸。
己未嘉平書。
七十五歲。

邢侗　行書軸
　紙本。
　印款。
　真。

☆祝允明　行書阿房宫賦卷
　紙本。
　弘治八年。
　劉以爲不佳。
　前見此人筆，多以爲真，是一
專門僞作者之筆。

魯2—102
蔡嘉　野水白雲軸☆
　紙本，設色。巨軸。
　壬戌。
　學石谷。真。

魯2—077
蔡澤　山水軸
　絹本，設色。

鶴翁祖台上款。辛巳，"雪巖蔡
澤"。

魯2—024
馮起震　墨竹軸☆
　紙本，水墨。
　辛未重九，七十九歲作。

魯2—098
李鱓　雙虎圖軸☆
　紙本，設色。
　乾隆十二年丁卯重五，爲碩衍
年學兄作。

魯2—080
☆蕭晨　水閣軸
　綾本，水墨、淡設色。
　"己亥清和月，蕭晨寫於薌閣。"

魯2—074
☆周璕　雲龍軸
　絹本，水墨。
　單款。
　真。

一九八八年五月二十一日
山東省博物館

吳偉　溪山賞雪圖
　　絹本，水墨。巨軸。
　　款：小僊。
　　畫舊，是弘治正德間倣本。款是原有，是明人倣本。

張瑞圖　行草書軸
　　紙本。巨軸。
　　落伽南境勝蓬萊。鈐"張瑞圖印"、"芥子居士"。
　　真。

張瑞圖　行草書軸
　　紙本。
　　三行。
　　只有其習氣而無佳處，僞。

張瑞圖　行草五言軸
　　紙本。
　　禪房花木深……五言五句，二行。
　　僞。

倪瓚　雅宜山圖軸
　　紙本，水墨。

"至正乙巳五月廿三日，倪瓚畫雅宜山圖贈惟寅徵士。"
　　是真跡，敝甚，只上部中間山頭尚多原筆墨，下部截去，柳幹似是原筆，款亦反復描過，描處亦有損者。
　　有怡府大印及"有明文靖世家之印"，均真。

黃慎　太白醉酒軸
　　紙本，設色。
　　乾隆丁亥。
　　舊臨本。

魯1—303
李鱓　藤花軸
　　紙本，設色。
　　乾隆四年。
　　真，應酬之作。款字澀，然是真。

王原祁　倣高尚書山水軸
　　絹本，水墨。
　　無紀年。
　　僞。

魯1—329
鄭燮　行書書簡軸
　紙本。

癸酉夏六月，言自濰縣還鄉
之事。
　偽本。

一九八八年五月二十二日
惠民縣文物管理所

魯11—1

謝彬　筠巢像卷

　絹本，設色。

　"戊午嘉平，古虞謝彬。"鈐

"謝彬私印"白。

　筠巢老世兄像贊，徐沁撰。

　孫光祀、汪灝、許曰琮。

　李植芳像。

　畫人物俗，配景亦不佳，主像尚可，真而不佳。

一九八八年五月二十二日
濟南市博物館

魯2—050
傅山　書札冊☆
　　紙本。十二開，直幅。
　　配成。有篆書。真。

魯2—086
朱岷　隸書冊☆
　　綾本。十二開。
　　學谷口。
　　真。

桂馥　蘇常義冢記
　　烏絲格。
　　乾隆。
　　真，字板甚。

姜長植　行書詩冊
　　綾本。
　　真。

魯2—127
錢泳　楷書東方朔像贊王居士磚
銘冊☆
　　紙本，烏絲格。四開。

庚申。
真。

魯2—016
☆楊慎　臨趙書煙江疊嶂詩冊
　　粗絹本。八開。
　　"升庵臨子昂。"
　　是明人書，然可見本色。

魯2—106
黃慎　書詩冊☆
　　紙本。三開。
　　印款。
　　真。

法若真　行書軸
　　紙本。

魯2—089
陳世倌　行書五律詩軸☆
　　絹本。
　　乙酉秋日。

張宏　曲江春艷扇面
　　金箋。
　　己卯。
　　真。

莫是龍　山水扇面
　　金箋，設色。
　　單款。
　　真。

張瑞圖　山水扇面
　　金箋。
　　丙子秋，白毫庵作。
　　真。

魯2—070
古世慶　桐菊圖軸
　　絹本，水墨。
　　"歲在壬申春日，天衣古世
慶。"
　　約康熙。

魯2—021
☆劉世儒　雪梅軸
　　絹本，水墨。
　　"溪山人跡没，冰骨獨傳神。
雪湖。"

魯2—020
☆錢穀、吳應卯　後赤壁書畫卷
　　絹本，設色。
　　庚申春正月寫後赤壁圖，錢

穀。鈐"叔寶"朱、"十友齋"白。
　　嘉靖三十九年，五十三歲。
　　吳書《後賦》。"三江吳應卯書
於芳潤堂。"
　　吳學祝允明。

魯2—061
莊同生　山水卷☆
　　綾本，水墨。
　　書畫連，畫印款。"莊同生
畫。""澹菴居士。"
　　後自書詩及小序，題：康熙乙
卯歲爲繡翁單老公祖……

魯2—092
高鳳翰　甘谷圖通景屏☆
　　紙本，設色。十二條。
　　雍正二年，青霞老弟親家清供。

魯2—010
☆王諤　月下吹簫圖軸
　　絹本，設色。
　　王諤。鈐"四明王諤"。
　　真。

魯2—065
☆王翬　江山卧遊圖軸

絹本，水墨、淡設色。
己丑。

魯2—116
董邦達　月淨松溪圖軸☆
　粉箋，水墨。
　乾隆題。
　真。

魯2—066
文點　綠山古木卷☆
　絹本，水墨。
　庚午夏日，南雲樵者。

魯2—014
☆文徵明、文嘉　山靜日長書畫
合卷
　紙本，設色。
　癸丑春日，徵明書《山靜日
長》文。
　八十四歲。
　丁丑中秋，仲子嘉補圖。
　七十七歲。
　文彭引首。

魯2—067
☆高簡　山水軸

絹本，設色。
乙丑。
五十二歲。

魯2—130
☆金師鉅　艷雪圖軸
　絹本，設色。
　嘉慶己卯。
　工筆二仕女。
　學冷枚。

☆王素　人物軸
　紙本，設色。
　一老人攜二仕女。

魯2—093
高鳳翰　墨荷圖軸☆
　紙本，設色。
　壬子寫，丁巳補題。右手畫，
左手題。

吳偉　松下樵者圖軸
　絹本，水墨。
　是明人，題：吳偉小僊。

魯2—087
☆袁江　章臺走馬圖軸

絹本，設色。
章臺走馬圖。邗上袁江。
真而佳，較常見者工細。

魯2—117
☆陳馥、鄭燮、高鳳翰　書畫
合册
紙本，水墨。十二開。
陳馥山水，鄭燮蘭花，高鳳
翰、鄭燮書題。
陳爲鄭之好友。

魯2—124
黃易　隸書七言聯☆
蠟箋。
真。

魯2—104
☆黃慎　山水册
紙本，設色。十四開。
乾隆五年，爲毅翁太公祖作。
前有其人自題引首，款：王相。
五十四歲。
畫各地風光，自對題。
真而精。

☆吳宏等　雜畫册

紙本。橫幅。
吳宏山水
印款。
龔賢山水
印款。
雪齋山水
學金陵。佳。
王槩山水
款：安節。
胡玉崑山水
畫松澗。
佳。
胡玉崑墨竹
水樵月季
王湘碧桃
絹本。
王槩栗
絹本。對開。
高遇山水
絹本。
高岑之子。
皆真。

魯2—013
☆張路　月兔軸
絹本，設色。
款：平山。畫白兔、月輪、桂花。

魯2—032

☆邵彌　九龍山峰圖軸

紙本，水墨、設色。

崇禎丁丑，訪彥哲作。"瓜疇"、"上下千古"，在右下。

真而佳，秀雅。山上似有補筆。

顧符積　山水軸

紙本，水墨。

五十八年歸自山左有感而作。

真。敝。

魯2—017

☆謝時臣　西湖春曉軸

紙本，設色、水墨。巨軸。

西湖春曉。樗仙謝時臣寫。鈐"姑蘇臺下逸人"。

山頭好，近景亦佳，惟二松松針差。款字與習見者不類，或是中年。

魯2—057

☆徐枋　松溪坐釣軸

紙本，水墨。

辛未夏日作於澗上草堂……

偽。

陳裸　山水軸

絹本，設色。

臨王右丞……陳裸。

後填款。

魯2—039

陳洪綬　梅花軸

絹本，水墨。

"洪綬爲涵宇老盟臺畫於心遠堂"。

梅花倒暈。真。

徐乾學、沈德潛　書合裱軸

徐寫於花箋上，箋紙佳。

沈寫於高麗箋上。

董其昌　行書軸

綾本。

白陽老公祖。

僞。

魯2—132

林則徐　楷書東坡故實軸☆

灑金箋。

正楷。

佳。

魯2—058
鄭簠　隸書五絶詩軸
　紙本。
　辛未秋仲書。
　大字。真。

魯2—125
☆洪亮吉　書送同年張吉士歸蜀
序橫披
　高麗箋。
　乾隆五十六年，有"足下家居
遂寧，婦留成都"。
　應是爲張問陶書也。
　真而佳。

魯2—042
王鐸　行書詩軸☆
　綾本。
　白雲寺俚作。闇甫上款，辛
巳作。

邢侗　臨王遊目帖☆
　紙本。
　真。

魯2—051
傅山　行藥秋徑雜詩軸☆
　綾本。

魯2—053
☆周亮工　行書詩軸
　綾本。
　真。如新。

陳獻章　行書詩軸
　絹本。
　庚寅。
　僞。

魯2—022
☆邢侗　行書詩軸
　絹本。
　鳴皋上款，丙子春三月。

王翬　倣趙令穰山水軸
　絹本，水墨。
　己巳款。
　真而不佳。畫山石均是本色，
唯題款較差，遂不見知。

一九八八年五月二十三日
濟南市博物館

董其昌　臨四家書卷
　綾本。
　僞。

魯2—060
☆沈荃　臨十七帖卷
　綾本。
　庚戌，補石上款。
　杜臻跋。
　真。

魯2—048
陳性　行書臨米帖卷
　綾本。冊改卷。
　癸巳夏月。
　學王鐸。不佳。

魯2—019
☆文彭　行書千字文卷
　紙本，烏絲欄。
　"是日離下邳僅五里，風大不可行，舟中無事，書此遣興。文彭。"
　高士奇跋。

明佚名　隸書阿彌陀寶經卷
　黃紙，方格。
　宣德七年寶經院第十願。

魯2—007
☆張弘至　臨各家帖卷
　粗絹本。舊裱。
　"大明正德十一年丙子孟冬望後，雲間九山病夫張弘至在見意亭書。"鈐"都諫"、"時行"。
　張弼之子，字俗窘，似從閣帖中來，不及乃父。

祝允明　行書詩卷
　灑金箋。
　僞。

祝允明　行書杜牧詩卷
　灑金絹本。
　裁末段加"允明"二字於末行下。是一明人書。

文徵明　行書詩卷
　紙本，烏絲欄。
　八十九歲作。
　同時人倣。

魯2—028
吳拱辰　草書赤壁賦卷☆
　　紙本。
　　萬曆三十一年癸卯九月六日……
　　鈐"玄樞"、"吳拱辰"。

黃慎　鐵拐李軸
　　紙本，設色。
　　晚年。真而劣。

陳洪綬　樹下佛
　　紙本，白描。
　　"弟子陳洪綬敬圖。"
　　人面用綫極勁細，款字亦可。
　　疑真。樹用淡墨，圓轉聯縣，亦
　　佳。早年?

魯2—100
☆李鱓　竹禽圖軸
　　紙本，設色。

魯2—128
鄭士芳　倣北苑山水卷☆
　　絹本，設色。

魯2—075
☆周璕　聽松圖軸

絹本，設色。
　　"聽松。嵩山周璕寫。"
　　真。人物尚佳。

魯2—062
王武　古柏山茶軸
　　絹本，設色。
　　家住城西第幾橋……王武。
　　真。

魯2—113
董邦達　溪山秋曉軸☆
　　紙本，水墨。
　　壬戌。
　　畫不佳，款亦弱。

顧蒓　蘭花軸
　　絹本，水墨。
　　真。

譚雲龍　盆蘭圖軸
　　紙本，水墨。
　　倣鄭而不佳。

魯2—073
☆王槩　山村秋水圖軸
　　綾本，水墨。精。

癸丑重陽前四日，來翁老先生枉顧莫愁湖上，同登潘氏水閣……

魯2—037

張翀　飲中八仙圖屏☆

紙本，設色。八條。

弘光龍飛元年上元。

釋大汕　浙閩總制徽蔭公六十三歲行樂圖卷

"壬申清和月做十洲用色，恭爲徽翁維摩老先生寫清溪讀易圖并請教益，五嶽行腳長壽道人汕。"鈐"大""汕"。隸書款。

畫人像佳，是康熙，而隸書款僞，或是倩人代作之禮品。

魯2—012

☆周臣　楓林停車圖軸

絹本，設色。精。

真。晚年。

魯2—003

林良　寒塘蘆雁軸

絹本，設色。大軸。

畫板，款字亦弱，無其豪勁之氣，是早期做本。

魯2—095

高鳳翰　怪石册☆

紙本，設色。八開。

釋弘仁、查士標　山水合册

汪繹對題。

畫是一人所爲，無款，遂加漸江、二瞻僞印以實之。

沈銓　封侯圖軸

絹本，設色。

乙巳。

真。太破。

魯2—036

☆藍瑛　山水軸

絹本，設色。精。

無紀年，題做趙仲穆。

魯2—054

☆周亮工　隸書詩扇面

金箋。

石生盟年兄上款。

約在甲申、乙酉之間，内有哭先皇之語故也。

魯2—047
☆王鑑　倣大癡山水軸
絹本，水墨。
癸卯。
六十二歲。
工細一路，小字款，真。

魯2—121
☆羅聘　伏虎羅漢軸
絹本，設色。
"揚州羅聘敬繪。"
真而佳。

魯2—018
☆陸治　霜落平川軸
金箋，設色。
真。

魯2—038
倪元璐　行書七言詩二句軸
絹本。
真。

魯2—015
文徵明　行書唐人七律詩軸☆
紙本。

無紀年。
真。

魯2—044
王鐸　行書五律詩軸☆
綾本。
戊子三月。

魯2—046
王鐸　行書題莊嚴寺休公院詩
軸☆
綾本。

魯2—045
王鐸　行書琅華館別集卷☆
綾本。
順治辛卯。書《玉庵張公贊》。
真。

魯2—041
劉餘祐　行書七絕詩軸
綾本。
樸菴上款。
清初，有似倪元璐處。

魯2—035
練國事　行書瓶梅詩卷

花綾本。

崇禎癸酉，百斯上款。

魯2—034

徐鑛　臨懷素自叙帖卷☆

　紙本。

　天啓丁卯。

魯2—008

☆祝允明　行書卷

　絹本。

　書登春臺賦三首：陸贄，苗秀，張濛。成化丙午。

　二十七歲。

　真。字瘦，又似徐有貞處。

魯2—009

☆祝允明　行書自書詩卷

　紙本。

　正德十二年十二月閏之朔在興寧官舍爲蓬山韋君書。

　五十八歲。

　長卷，不似尋常之作，僅偶見本色之筆，真而不佳。

趙孟頫　行書吳興賦卷

　絹本。

　有李廷相大印。

　是明中期臨本，臨手劣。

一九八八年五月二十三日
山東省博物館

鄭燮　蘭花竹石軸
　　紙本，水墨。
　　此是姑蘇石上花……
　　偽劣。

鄭燮　蘭花軸
　　紙本，水墨。
　　偽。

奚岡　山水軸
　　紙本，水墨。
　　偽。

藍瑛　倣王叔明秋林書屋軸
　　紙本，設色。
　　無紀年。
　　偽。

謝時臣　山水軸
　　紙本，水墨。
　　嘉靖癸丑……
　　偽。

沈周　山水軸

絹本，水墨、設色。
明嘉靖左右偽。

倪瓚　山水軸
　　絹本，水墨。
　　己巳款。
　　偽。破碎。似摹本。

魯1—435
郭允謙　蘆雁軸
　　絹本，設色。
　　嘉慶壬申，海岱郭允謙。
　　學邊壽民，頗似。

銀雀山二號墓帛畫
　　絹本。
　　棺上剝下，已模糊。

魯1—010
☆周臣　觀瀑圖軸
　　絹本，設色。精。
　　"東村周臣。"
　　真而佳。

魯1—005
☆林良　雁雀圖軸
　　絹本，水墨。

"林良。"下鈐一印莫辨。

魯1—276
朱倫瀚　採芝圖軸 ☆
絹本，設色。
乾隆丁卯。

魯1—320
☆袁耀　盤車圖軸
絹本，設色。
甲戌清冬。

一九八八年五月二十四日

上午去神通寺。

拍千佛崖。拍劉玄意造像小龕。中一佛，門側有竹節狀柱，左右有力士，顯慶三年造。

北側有雙窟，各一佛，南側爲顯慶三年趙王福造像。

又拍龍虎塔遠景及細部，塔身以上爲宋代磚砌。

塔林中拍一石闕形塔，有泰定年號（泰定二年，敬公塔）。又一垂龜頭之磚砌小塔，爲元明間物。方石臺爲佛塔之基，唐物。對岸有開元五年小白石塔，只正面有雕刻，東側有開元五年造塔銘文。原爲七層檐，現只存六層。

四門塔新修復，内部四佛，北面爲原物未損者，中爲塔柱，四周迴廊，廊頂作人字坡狀，以三角形石條象徵梁栿。

出寺東南行約八、九里，至觀音寺。看九頂塔，塔身八面，每面内凹，下層爲纏腰，粗磚砌；上層塔身爲磨磚對縫。只南面一門，開在上層塔身，無梯可上，其下四周原有纏腰迴廊也。塔頂疊澀出檐，其上八角形平座上每角建一三層小方塔，塔基下襯以仰蓮。中心大方塔，上部經後代重修，保存原物較少。

一九八八年五月二十五日
青島市博物館

魯5—001

☆大般涅槃經第二卷

　開皇元年歲次辛丑八月十八日，張珍和捨資造。

　有發願文。

法華經卷一

　約唐高宗時。字佳。已裱。

趙孟頫　山水人物軸

　絹本，設色。

　至治元年十月望日松雪齋作，子昂。

　明初臨本，似盛子昭僞作。（似徐公已印入其書爲例）

宋佚名　薰風解阜圖軸

　絹本。

　無款。

　元或明初學巨然者，佳。

楊勉仁　蒼松壽芝圖軸

　絹本，設色。

　隸書題。後題詩四行。款：澹菴楊勉仁。

　末又外一行"至正……"僞年款。

　是明末清初學藍瑛者。

魯5—012

☆謝時臣　太行晴雪圖軸

　絹本，設色。巨軸。

　太行晴雪。"大明嘉靖庚戌，姑蘇樗仙謝時臣。"

　六十四歲。

　真。

魯5—013

☆謝時臣　武當南巖霽雪圖軸

　絹本，設色。

　嘉靖三十一載仲春，謝時臣寫乾坤名勝四景。

　六十六歲。

魯5—019

張復　大夫松軸

　絹本，設色。大軸。

　"大夫松。庚午春，張復時年八十有五。"

　本色畫。

魯5—003
☆陳英　歲寒不替圖軸
絹本，水墨。精。
成化三年歲次丁亥冬十有二月
穀旦。
爲周均廷用作。
陳録之子。孤本。

魯5—035
☆藍瑛　桃源春靄圖軸
絹本，設色。精。
"丙戌夏仲畫似儀翁老公祖玄
鑒，西湖外史藍瑛。"
六十二歲。
本色。

魯5—037
☆藍瑛　霜禽秋色圖軸
絹本，水墨、設色。精。
"丁酉菊月畫於東皋之玉照
堂，石頭陀藍瑛。"
七十三歲。
畫竹石芙蓉雙鳥。

魯5—002
☆夏㫤　上林秋雨圖軸
絹本，水墨。

"上林秋雨。東吳夏㫤……"
竹石。

魯5—031
☆卞文瑜　倣巨然山水軸
絹本，水墨。
丁亥春日倣巨然墨法。
七十二歲。
眞。

魯5—032
☆張宏　江上歸蓑圖軸
絹本，設色。
乙亥小春。雪景。
眞而平平。

魯5—162
陳清　釣船待客圖軸☆
絹本，水墨。
長洲陳清。
明末清初。

魯5—034
藍瑛　晴雲冷翠軸☆
紙本，設色。
庚辰冬日。山水。
五十六歲。

真而平平。

魯5—070
李因　巖花霜葉軸☆
綾本，水墨。
印款。畫秋葵、巖石等。
葛徵奇崇禎十四年題。

魯5—058
☆胡玉昆　蘭石軸
綾本，水墨。
元潤胡玉昆寫。

魯5—016
☆周之冕　杏花鴛鴦圖軸
紙本，設色。
"萬曆辛卯春日，周之冕寫。"

魯5—061
☆胡士昆　蘭石軸
花綾本，設色。
"壬申桂秋月，石城胡士昆
寫"。
字元清，與玉昆之元潤相儷。
真。

魯5—054
☆張風　霜林獨往圖軸
紙本，水墨。
"戊戌九月望後，張風。"

魯5—027
章疏等　山水屏
絹本，設色。六幅。
章疏山水
二幅。
丙子，午翁上款。
陳裸山水
一幅。
丙子，午翁張老先生八十壽。
又一人
三幅。

魯5—024
☆邢慈静　白描觀音卷
紙本，水墨。
萬曆甲寅。自署"馬室邢
氏……"
細筆白描。真。

魯5—011
陳淳　花卉寫生卷
紙本，設色。

十段，多繫小詩。

丁酉秋日，白陽山人道復作於五湖田舍。

文伯仁嘉靖壬戌跋。

李芝陔跋。

真而佳。

魯5—040

☆义俶　化卉卷

紙本，設色。

天水趙氏文俶。

寒山趙陸卿跋，隸書。

真。

魯5—018

☆孫克弘　小春墨卉卷

紙本，水墨。

"墨花精發"，孫克弘隸書引首。

真。

陳廉等　四人合作山水卷☆

紙本，水墨。

珂雪、陳廉、吳焯、陸原四家，畫于一幅，相連。

魯5—043

文震孟等　題張虛宇像贊卷

畫一小綾幅，餘紙本。

張溥之父畫像。

文震孟、姚希孟、黃道周、倪元璐、李紹賢、唐大章、董其昌、姜逢元、鄭以偉、何楷、朱徽、楊世芳、張采題。

魯5—021

☆董其昌　山水册

金箋，設色二、餘水墨。七開。精。

無紀年。

約五十餘。真而佳。

魯5—028

☆趙左　山水册

紙本，水墨。十二開。

無款，有印。

董其昌對題，亦無紀年。

真。董題草草。

魯5—038

☆馬士英　山水册

綾本，水墨。一開。

"辛未夏日畫，士英。"

王士禛跋，鄒之麟跋。

魯5—010

☆文徵明　瀟湘八景册

絹本，設色。八開。

前許初引首、後王穀祥跋均真，是題文八景卷子者。

中間畫絹本，藏經箋對題。字尚佳而畫稚弱瑣屑。

或是題他人之作，與舊卷之引首跋尾拼成此册。

倣本。

魯5—039

☆文俶　花卉册

絹本，設色。十開，對開改推篷。

天水趙氏文俶。每幅有"趙俶"、"端容"二印。

佳，優於前卷。

魯5—056

金俊明　梅花册

紙本，水墨。十開。

真。

魯5—041

朱斯達　行書唐人七律詩軸☆

紙本。

雞鳴紫陌曙光寒……

明末。

魯5—029

劉重慶　行書七律詩軸☆

紙本。

魯5—015

☆徐渭　書群望詩軸

紙本。巨軸。

真而佳。

魯5—017

溫如玉　行書李白詩軸☆

紙本。巨軸。

真。學文。

魯5—030

☆劉重慶　行草書李白贈王昌齡七絶詩軸

紙本。

真而佳。

魯5—020
邢侗　臨帖軸☆
　紙本。

魯5—025
米萬鍾　行書勺園韻野垞七絕詩
軸☆
　綾本。
　真。

張瑞圖　行書詩軸☆
　紙本。
　遠上寒山石徑斜……
　真。

魯5—005
☆張弼　草書李白懷素上人歌卷
　紙本。
　弼在南安之清和堂記。爲陳僉
憲書，其人號冷庵。
　真。

魯5—007
☆王守仁、吳寬　尺牘合卷
　紙本。
　各一通。
　萬經引首。

魯5—023
☆董其昌　臨二王懷素張旭楊凝
式諸帖册
　紙本。十開。
　無紀年。
　真而佳。

魯5—004
☆姚綬　竹石軸
　紙本，水墨。
　畫竹劣，字似而不佳，印亦可
疑。存疑。

魯5—117
高其佩　報喜圖軸
　紙本。
　誤豹爲虎，虎劣。上半是親筆。

魯5—085
☆朱耷　蘆雁荷花軸
　絹本，設色。精。
　八大山人寫。鈐"八大山人"、
"何園"。
　荷花傅紅色，荷葉上有淡花青。
　晚年。真。唯用紅色爲僅見
之例。

魯5—062
法若真　雲山欲雨軸
　紙本，設色。
　庚午七十八識。

魯5—045
☆王時敏　做黄子久浮巒暖翠
圖軸
　絹本，設色。精。
　"丙子仲夏，做黄子久浮巒暖
翠圖似庸翁老先生政，王時敏。"
　字畫均是晚年面貌，而是年只
四十五歲。竢考。

魯5—075
☆龔賢　雙樹圖軸
　紙本，水墨。
　題：柯村將還山左，以此爲贈。
　畫粗率而野，做本。

魯5—138
張宗蒼　做王蒙山水軸
　絹本，設色。
　雍正辛亥，摹王叔明筆法，聖
老年翁清鑑。

魯5—090
☆王翬　秋山讀書圖軸
　絹本，設色。精。
　"己未三月既望，做李營丘秋
山讀書圖爲叙翁先生，烏目山中
人王翬。"
　真而佳。

魯5—091
王翬　鵲華秋色圖軸☆
　絹本，設色。
　辛巳作。
　真。

魯5—131
高鳳翰、栗樸存　食禄有方圖
軸☆
　紙本，設色。
　乾隆己未。畫數鹿。自題栗樸
存畫鹿。

魯5—093
☆王翬　臨巨然煙浮遠岫圖軸
　絹本，設色。
　有二題，無紀年。
　約四十至五十。真而精。與故
宮本相似。

魯5—144

☆譚雲龍　竹石軸

紙本，水墨。

癸丑。

學鄭燮。畫劣，浮薄油滑，只學鄭之習氣而無其優點。

魯5—055

劉度　層巒煙靄軸☆

絹本，設色。

戊子款，生翁上款。

順治五年。

學藍瑛。佳。

魯5—113

蕭晨　和靖探梅軸

紙本，設色。

單款。

真而佳。

一九八八年五月二十六日
青島市博物館

魯5—141
☆高鳳翰、黃鈺　西亭詩思圖軸
紙本，設色。
西亭詩思。甲寅，時五十有
二歲。
雍正甲寅，黃鈺寫照於泰州
壩上。
真而佳。

魯5—102
☆王原祁　倣大癡山水軸
絹本，設色。
康熙乙亥仲夏望後，明吉上款。
五十四歲。
左下角破損。真。本色。

魯5—072
☆樊圻　洗桐圖軸
絹本，設色。精。
單款。

魯5—076
☆吳宏　水亭坐賞圖軸
絹本，水墨、設色。

"西江竹史吳宏"，學迁上款。
真。上部霉變。

魯5—157
☆張崟　臨巨然溪山無盡圖軸
紙本，設色。
嘉慶十三年十二月十有八日。
四十八歲。
與本來面目不同。

魯5—052
☆王鑑　倣王煙客山水軸
紙本，水墨。
自題擬王奉常，辛亥冬日。
有似處。

魯5—103
☆王原祁　山水軸
紙本，水墨。
拱翁上款，康熙丁亥。
其人名拱宸。
戊子陳奕禧題。
學梅道人。真而佳。

魯5—079
☆張一鵠　雲氣煙姿圖軸
綾本，水墨。

壬寅，來公年兄上款。
真。康熙。

魯5—060
☆藍孟　倣曹雲西山水軸
絹本，設色。
"時於燕山旅館，西湖藍孟。"

魯5—095
惲壽平　百合雞雛圖軸☆
紙本，水墨、設色。
綠欄百合異香敷……南田壽平。
僞。

魯5—084
☆朱耷　松石雙禽圖軸
絹本，水墨。
〉〈㐅山人。
真而精，絹稍黃。約五十至六
十間。

魯5—156
☆奚岡　四山煙翠圖軸
紙本，水墨、淺絳。
秋舫上款。
真。

魯5—053
☆王鑑　山水軸
泥金箋，水墨。
"丁巳春畫爲湘老年翁壽，王
鑑。"
真而佳。

魯5—129
☆高鳳翰　寒林鴉陣圖軸
紙本，水墨。
晚峰上款，戊申。
四十六歲。
詩塘上自題圖名及詩。
鄭板橋邊跋。

魯5—092
☆王翬　倣王蒙修竹遠山圖軸
紙本，水墨。
壬辰元日。
八十一歲。
紙微暗。真而佳。

魯5—077
高岑等　山水屛☆
☆高岑隔溪野居
金箋，水墨、淡設色。
挖上款。雨後秋雲自捲舒……

☆鄒喆山水

　　金箋，水墨、淡設色。

　　己未秋七月。去上款。

☆吳宏山水

☆佚名山水

　　金箋，水墨、設色。

　　無款。

以上四件爲一屏。均[精]。

魯5—099

☆陳卓等　花卉屏

　　金箋，設色。四條。[精]。

均挖上款。

陳卓玉蘭

　　"己未秋仲擬崔子西筆意"，

燕山陳卓。

　　真。

陸瑜山茶梅花綬帶

　　色艷。

　　"己未冬仲，石城陸瑜。"

樊圻海棠山茶

　　己未夏日師黃筌法，樊圻。

佚名柳陰荷花

　　挖上款及名款。己未作。

　　荷花佳。

魯5—094

☆惲壽平、王武　花卉合卷

　　水墨。

惲畫松石。絹本。癸亥。上有西陂印。

王畫木瓜。紙本。無紀年。

前朱竹垞引首"二妙合并"；末朱康熙壬午跋，爲西陂題，首句爲"王郎惲叟畫師宗……"

魯5—100

☆呂學　郎廷極畫像卷

　　絹本，設色。[精]。

長卷，呂學題於卷末，言余親炙其逸性高致而作是圖。

前引首郎氏自題：康熙丁丑茗川呂子時敏爲余寫此小照，自題"茗情琴意圖"。

畫精，人物工細，山水亦工，有仇英之氣，又夾以金陵。

魯5—106

☆禹之鼎　王漁洋雪溪圖卷

　　絹本，設色。軸改卷。

　　己卯長至後……"新城王大人"上款。

　　畫末截去，以尾款拼接，其

下半有竹梢遠山與原卷末竹正相
接也。
　后陳奕禧、吳雯、朱載震等
題，原爲裱邊。

魯5—114
高其佩　雜畫扇面册
　紙本。畫十二開，共十四開。
　爲其妻、子作。妻名淑光，兒
名棟。

魯5—108
陸㬭　山水册☆
　紙本，設色。十二開。

魯5—109
☆陸㬭　山水册
　絹本，設色。十二開。
　佳於前册。

魯5—121
☆蔣廷錫　花卉册
　紙本，設色。十二開。
　各畫有標題四字，單款。
　陳邦彥對題。
　真。

魯5—069
查士標　山水册☆
　紙本，設色。十二開。
　自對題。
　真。

魯5—098
☆陳字　花卉蟲草畫册
　紙本，設色。十二開。

魯5—071
☆樊圻　山水册
　絹本，設色。八開，小幅。精。
　印款。
　真而工細。

魯5—059
葉欣等　花卉册
　紙本，設色。八開。
　葉欣、鄒滿字（二開。鄒喆之
父）、沈顥、陳舒。
　紀映鍾跋。

金農　書畫册
　畫一開，餘雜書、尺牘等。
　真。

魯5—125
☆高鳳翰　花卉册
紙本，設色。十開。
康熙丁酉，申老上款。

魯5—130
☆高鳳翰　隸書讀書銘軸
紙本。
雍正甲寅夏五月廿有九日，敬
翁上款。
學鄭谷口。真。

魯5—142
鄭燮　五言古詩軸☆
紙本。大軸。
真。

魯5—140
☆黃慎　行書七律詩軸
紙本。
真而佳。

魯5—111
張在辛　隸書詩軸☆
綾本。
戊申，斯孚上款。

魯5—073
☆施閏章　行書詩軸
綾本。
書似一翁親台正。
真。

魯5—149
劉墉　行書容臺集軸☆
絹本。

魯5—046
王鐸　臨王獻之帖軸☆
綾本。
癸酉。
真。

魯5—082
☆鄭簠　五言聯
綾本。
辛未。下榻故人至……
真。

魯5—148（劉墉部分）
劉墉、王芑孫　書合卷☆
紙本。
劉墉爲法式善書。

王芑孫書石庵詩鈔。
真。

魯5—065
法若真　自書詩卷☆
　紙本。
　真。

魯5—064
☆法若真　自書詩卷
　紙本。
　乙亥。其婿贈米，答以詩。

魯5—068
☆宋琬　行書執經圖序卷
　紙本。
　康熙己酉。

魯5—133
高鳳翰　行書詩卷
　紙本。
　甲子。
　真。

魯5—097
王士禛　行書詩扇面☆
　金箋。

魯5—096
王士禛　行書詩稿册☆
　紙本。十二開。
　密圈密點。真。

魯5—119
趙執信　楷書鄉山膌録册☆
　紙本。十四開。
　有塗改。真。

魯5—026
沈士充　江山放棹卷
　絹本，設色。
　庚午秋日寫，沈士充。
　學黃。

明佚名　五百羅漢卷
　紙本，白描。
　明人。後加宣德篆書款。

魯5—008
☆吳偉　松下讀書軸
　絹本，設色。[精]。
　款"吳偉"。粗筆。
　真。

明佚名　雪景山水軸

絹本，水墨、淡設色。
無款。
正嘉間作品。

魯5—163
陳夢鱗　花鳥軸☆
紙本，設色。
雁、山鵲，柏、桂等雜花。
字起潛。

周璕　雲龍軸
絹本。
真而不佳。

魯5—101
徐澹　溪橋策杖圖軸☆
綾本，設色。
癸酉仲春寫，徐澹。

魯5—153
☆李山　指畫蘆雁軸
絹本，設色。
"頑石李山。"

魯5—107
周璕　雲龍軸☆
絹本，水墨。

優於上幅。

魯5—087
王徵　匡廬瀑布軸
絹本，設色。
"匡廬瀑布。古吳王徵畫。"
明後期，蘇州。學文。

魯5—089
☆蘇宜　松陰清聽軸
絹本，設色。
學藍瑛。後人改爲蘇過。

魯5—022
董其昌　倣倪山水軸
絹本，設色。
"倪迂士設色山水在楚麻劉金
吾家，余嘗見之，因以意倣。玄
宰。"
陳繼儒題。
老松江。陳題真。

傅山　書詩軸
綾本。

劉重慶　行書軸
紙本。

似邢侗。真。

錢維城　山水軸☆
紙本，水墨、設色。大軸。
貼落。

魯5—146
☆王玖　倣黃鶴山樵松瑬鳴泉軸
紙本，水墨。巨軸。
戊申。鈐"耕煙曾孫"白。
較佳。

魯5—139
黃慎　麻姑獻壽軸
絹本，設色。巨軸。
乾隆乙亥。
真而劣。底子乾淨。

魯5—104
☆王原祁　雲壑泉聲軸
絹本，設色。
甲午，樹兄上款。
倣大癡。真而佳。

魯5—063
☆法若真　雲峰激湍軸
紙本，水墨、設色。

辛未秋仲。
真而佳，工緻。

魯5—147
朱炎　竹林談道軸☆
紙本，水墨、淡設色。
朴庵朱炎。
黃慎一派。

魯5—143
☆李方膺　蘭竹軸
紙本，水墨。
"乾隆壬申二月寫於合肥梅花
樓，晴江李方膺。"
潔淨。

魯5—136
☆李鱓　蕉陰鵝眠圖軸
紙本，設色。
"乾隆三年八月將去稷門，寫
此遣興，李鱓。"
真。

魯5—122
☆朱眠、高鳳翰　雲海孤鶴圖軸
絹本，設色。
雍正丙午朱畫高鳳翰像。丁未

高氏自補景。各有款。
真而佳。

魯5—086
方亨咸　淺絳山水軸☆
　綾本，設色。
　康熙十年洞庭舟中爲光翁老先
生……
　真。

魯5—124
高鳳翰　古木寒禽軸☆
　絹本，設色。
　康熙丙申。
　真。破碎。

魯5—110
☆單疇書　邠風圖軸
　絹本，設色。
　己卯秋七月。
　高密人。學金陵。佳。

魯5—154
蕭九成　岡陵松柏圖軸☆
　絹本，水墨。
　乾隆丙午。
　山東日照人。

魯5—115
☆高其佩　指畫梅花山鳥軸
　絹本，設色。
　秦瀛詩，程某某代書。
　真而佳。

魯5—128
高鳳翰　山中雪意軸☆
　絹本，設色。
　丁未。自題付汝延。

魯5—152
張敔　山水軸☆
　紙本，設色。
　自題倣方方壺，全不相干。真。

魯5—080
☆黃應諶　水閣薰風軸
　絹本，設色。
　丙辰中伏日爲君老詞壇，黃
應諶。
　有金陵意，清初。

魯5—116
高其佩　指畫雄雞軸☆
　絹本，設色。
　"鐵嶺高其佩畫。"

翁方綱題畫上。
劉云款不好。
真。

高鳳翰　葵花軸
　絹本。
　真。

邊壽民　蘆雁軸

高鳳翰　荷鷺圖軸☆
　絹本。
　自題"花之君子"。
　真。

魯5—126
高鳳翰　指畫蘆雁軸☆
　絹本，水墨。
　雍正二年。
　真而佳。破損。

魯5—155
奚岡　依巖結廬圖軸☆
　紙本，水墨。
　丙辰六月。
　真。

魯5—137
☆李鱓　雜畫花鳥冊
　絹本，設色、水墨。十二開，
橫幅。
　乾隆十年、十一年作。
　真。

魯5—081
鄭簠　隸書王績野望詩軸☆
　紙本。
　己巳仲春。

永瑆　節臨蘭亭軸
　描金畫絹本。
　真。

魯5—048
王鐸　行書軸☆
　綾本。
　丁亥九月。

魯5—066
法若真　行書七律詩軸☆
　綾本。
　江浦雷聲喧昨夜……
　真。

法若真　書詩軸
　水天深處……
　傷殘，不錄。真。

魯5—112
汪士鋐　行書仲長統樂志論軸☆
　紙本。
　康熙戊戌。

魯5—049
王鐸　臨褚遂良帖軸☆
　綾本。
　戊子。
　真。

魯5—120
趙執信　行楷北歸曲江道中詩
軸☆
　綾本。
　真。

一九八八年五月二十七日
青島市博物館

魯5—047
王鐸　行書自書詩卷☆
　綾本。
　丙戌冬月書於燕畿之嫗龍館，
王鐸。
　真而佳。

戴進　雪景山水軸
　絹本，水墨。
　"錢塘戴進。"
　明人倣本，似李在。

魯5—033
☆葉有年　松高峰峻圖軸
　絹本，設色。
　"閉户著書多歲月，種松皆作
老龍鱗。癸亥秋日寫，葉有年。"
　似董。爲董其昌代筆之人。

魯5—036
藍瑛　攜杖過橋圖軸☆
　絹本，淡設色。
　辛卯秋仲，藍瑛。

文徵明　行書詩册☆
　麻紙本。
　題畫詩，抽去畫。真而潦草。

魯5—118
薛宣　雲壑松風軸
　紙本，設色。
　"壬午長夏倣趙文敏雲壑松
風，祝邵翁先生五秩榮壽，竹田
薛宣。"
　爲王鑑代筆者。
　真。

魯5—159
姚燮　玉熙春酣軸☆
　紙本，設色。
　癸亥。
　真。

魯5—074
☆龔賢　長林茅屋圖軸
　絹本，水墨。
　"鹿城龔賢畫。"

魯5—123
温儀　江邊獨釣軸
　紙本，水墨。

擬廉州山水。吉庵上款。
麓臺弟子，畫甚劣，不似麓
臺，亦不似廉州。

禹之鼎　人物軸
　絹本，設色。
　高桐下二人。
　款頗似而畫風大異，是偽本。

李鱓　瓶花軸
　紙本，設色。
　"乾隆二十一年。
　劉云真。
　偽劣。

魯5—009
☆祝允明等　也罷圖合卷
　文徵明也罷圖
　　紙本，設色。
　　是倣本。
　祝允明也罷丁君小傳
　　灑金箋，四周邊欄。
　　正德癸酉冬日，同郡祝允
明撰。
　　五十四歲。
　　真。
　唐寅也罷說

正德甲戌重陽書於桃花精舍
之夢墨亭。唐寅識。
四十五歲。
謝云偽。
吳奕引首。張鳳翼跋，萬曆柔
兆涒灘。

魯5—006
沈周　蕉石圖軸
　紙本，設色。
　成化丙申寫於學古齋。
　王穉登題於畫上。
　沈畫、王題皆偽。

李芳　山水軸
　絹本，設色。
　萬曆款，印作李芳。
　畫學文。款浮在面上，是加款。

魯5—057
☆胡玉昆　煙雲飛瀑圖軸
　紙本，水墨。
　"甲辰夏日寫正杞園先生，胡
玉昆。"

魯5—161
陸振　山水軸☆

紙本，水墨。

"龍眠陸振"。鈐"陸振"、"潤淳"。

陳奕禧　行書詩軸
花綾本。
王老夫子上款，爲王漁洋作。

趙執信　行書詩軸
真。

魯—127
高鳳翰　西亭雜興詩十首之四軸
紙本。
惕老上款。乙巳。
四十三歲。
真。

魯5—051
王鐸　臨秋月帖軸☆
綾本。
真而佳。

魯5—132
☆高鳳翰　高氏世德録軸
綾本。

乾隆九年。左手。
真，如新。

魯5—050
王鐸　行書城外獨往詩軸☆
絹本。
辛卯。
僞。

魯5—135
高鳳翰　行書古詩軸☆
綾本。
翁羅老夫子。膠州門人高鳳翰拜草。

魯5—067
法若真　行書學山夜話詩軸☆
絹本。
蔫翁上款。
真。

魯5—160
吳大澂　篆書急就章屏☆
紙本。四條。
鍾嶽二兄總戎上款。
真而佳。

魯5—150
劉墉　行書屏
　碧描金蠟箋。十二條。
　真。

魯5—042
☆姚苠　採芝圖軸
　絹本，設色。
　吳郡姚苠寫。
　明後期庸手。

大愚山人　山水軸
　絹本，設色。
　癸亥款。
　康熙，庸手。

魯5—014
☆明佚名　桃竹集禽圖軸
　絹本，水墨。
　無款。
　明中期。梅竹佳。

魯5—044
明佚名　雪景山水橫軸☆
　絹本，水墨。大軸。
　明中期。

釋德清　登妙高臺詩軸
　紙本。
　偽。

文徵明　書詩軸
　紙本。
　月轉蒼尤闕角西……
　大字。偽。

魯5—078
章聲　雨後山泉圖軸☆
　絹本，設色。
　辛亥寫於平山閣。
　真而平平。

莫汝濤　山水軸
　絹本，設色。
　鈐“汝濤”、“雲卿七世孫”。
　真，畫平平。

魯5—105
楊晉　倣燕文貴山水軸
　紙本，設色。巨軸。
　戊申。
　真而劣。

魯5—158

張熊、趙之琛等　合寫米顛拜石
圖軸☆

　絹本，設色。

魯5—145

錢載　蕙竹湖石圖軸☆

　紙本，水墨。

　乾隆戊子，篋圖上款。

　　*　　　*　　　*

　該館原尚有懷素《食魚帖》、
吳歷《夏山圖》等精品，近年已
落實清退歸還本主，蓋文革中掠
得者也。

　文革中，該館破四舊，由領導
帶領打碎磁器一萬二千件，又焚
毀日本畫三千幅，其人現尚爲文
管會辦公室主任。此次尚曾出面
接待。

　日本畫少量收自本地，大量
建國初自大連接收而來。内頗有
佳品，此次聚而殲之，掃地無遺
矣。聞大連尚存少量。

一九八八年五月二十七日
膠州市博物館
（在青島市博物館）

魯9—1

☆北宋慶曆四年果州西充縣寫法
華經卷

　磁青紙。精。卷第六一卷。

　銀書，"佛"、"世尊"等字用
泥金。

　前有扉畫。

　即墨博物館藏另六卷。

魯9—3

周天球　行書七律詩軸☆

　紙本。

　銀燭朝天紫陌長……

魯9—5

傅山　行書種薤引軸☆

　絹本。

　真。

魯9—4

☆何吾騶　行書五律詩軸

　綾本。

　方厓老公祖上款。

魯9—2

☆南溪　山根讀書圖軸

　粗絹本。

　明人學吳偉者。

一九八八年五月二十七日
平度市博物館
（在青岛市博物館）

鲁12—1

☆沈周　倣倪山水軸

紙本，水墨。

"江雨不知止……壬子，沈周。"理之上款。

一九八八年五月二十八日
青島市文物商店

唐人寫經
　　共二段，一晚唐，一開元左右。均殘段，不足重。

魯6—01
無款　十八羅漢像卷
　　紙本，水墨。
　　鈐有"開封趙氏"、"鑑湖"、"文房之印"。
　　畫矮，紙舊。畫非高手。
　　後二跋，尺幅大於本畫。
　　永樂丁亥四月清和節王景跋，書學趙。云爲"鑑湖趙氏戲墨於寸楮間……"則是同時人之作也。
　　又，永嘉劉覲跋。
　　又，成化癸巳春正月桂廷璋跋，言趙氏之畫、王氏之文云云。
　　畫工細，是習見舊稿者。其塔及欄干頭等尚有宋代典型，是曾見古畫者。山石墨色皴法有與王孟端相近處，當是明初人之作。

吳鎮　二幅
　　偽。

魯6—05
☆趙左　疏樹竹亭軸
　　紙本，水墨。
　　戊午春日寫於黃鶴山中，趙左。
　　真。

魯6—13
劉期侃　指畫鷹圖軸☆
　　絹本，設色。
　　絹黑。

魯6—03
安嘉善　青山煙雨圖通景屏☆
　　絹本，設色。四條。
　　清前中期，畫劣俗。

魯6—18
王碩　煙山圖軸☆
　　絹本，水墨。

魯6—07
周文漪　自書詩卷☆
　　灑金箋。
　　崇禎庚申……逸農子書於濰濱水居之松濤室中。"申"字點去。
　　鈐"尚文"、"寶晉"、"嶔崎歷落可笑人心"。

魯6—02
温如玉　黄山紀遊詩軸☆
　紙本。
　萬曆己亥。

魯6—06
☆朱延禧　行書種竹詩軸
　絹本。
　邸中種竹四首，爲猶龍詞兄哦
正。天啓乙丑九月，朱延禧。

明佚名　荷花蘆鴨軸
　絹本，設色。
　無款。
　明中期。

魯6—12
秦漣　橋頭觀瀑圖軸☆
　紙本，設色。
　"雍正丙午夏月寫，石漁秦
漣。"
　畫雜亂，庸手，無家數。

法若真　自書詩卷☆
　紙本。
　二段。印款。
　真。

魯6—16
法坤厚　山水册☆
　紙本，設色。十二開。
　若真之子。真，不如乃父。

魯6—15
☆宋孝真　傲霜圖軸
　紙本，設色。
　乾隆癸酉。畫竹菊石。
　號樣春。有高鳳翰影響，尚可。

魯6—14
沈銓　柏鹿圖軸☆
　紙本，設色。
　乾隆乙丑。
　真。稍敝。

鄭燮　蘭石軸
　壬申款。
　僞。

鄭燮　竹圖軸
　僞。

魯6—10
☆顧杞　山水軸
　絹本，設色。

"康熙丙午清和月之三日爲羽
翁先生咲正，顧杞。"
　學王鑑。

魯6—17
劉墉　行書詩卷 ☆
　灑金箋。
　真。

魯6—11
楊蘊　竹石圖軸 ☆
　綾本，水墨。
　壬戌夏仲寫爲秋老年台榮壽，
楊蘊。
　極似楊涵。

一九八八年五月三十一日
煙臺市博物館

魯7—05
☆唐寅　灌木叢篁圖軸
絹本，水墨。精。
迎首鈐"夢墨亭"。
字禿筆寫，畫板，是同時人
摹本。印不佳，印文粗糙。字亦
僵，似摹書者，時代够。

魯7—06
☆朱端　芝泉桃實軸
粗絹本，設色。
"一樵朱端。"鈐"欽賜一樵圖
書"朱方，在上。
真。

魯7—23
☆崔子忠　人物故實軸
粗絹本，設色。
印款。
失群之册。人物衣紋是本色，
右二人面貌亦是崔氏面貌。真而
不精。

陳洪綬　人物軸
絹本，設色。
寫於翻經書屋……
僞。

魯7—08
☆陳淳　荷塘圖軸
紙本，設色。
波面出仙妝，可望不可即……
真。筆墨淡。

魯7—12
☆周之冕　荷塘鶺鴒圖軸
絹本，水墨。
"萬曆乙未夏日，周之冕戲
墨。"
真而佳，荷花及葉均佳。

魯7—30
戴明説　竹圖軸☆
綾本，水墨。
真。

魯7—04
☆文徵明　觀瀑圖軸
紙本，設色。精。
嘉靖壬子五月既望，徵明筆。
八十三歲。

粗文。"嘉靖"二字動過。

宋旭　山水軸
　紙本，水墨。
　萬曆癸未。
　偽。

宋旭　山水軸
　丁未……
　偽，添款。

魯7—17
☆盛茂燁　亂山古渡圖軸
　絹本，水墨、淡設色。
　天啓元年仲冬既望。
　真，早年，尚有松江意。

盛茂燁　山水軸
　崇禎己卯款。
　偽。

魯7—02
☆林良　雪景蘆雁軸
　絹本，設色。精。
　單款。鈐"以善圖書"印。
　真，而構圖布景稍碎。

魯7—13
☆張復　山樓藏書圖軸
　絹本，水墨、淡設色。
　崇禎己巳獻春穀旦寫壽鳳陵老
先生，張復時年八十有四。
　文派末流。

日章　山水軸
　絹本，設色。
　偽。
　又加偽顧大申題。

魯7—49
童原　梅花錦雞圖軸☆
　絹本，設色。
　單款。
　真。

慧道人　指畫松鷹軸
　紙本，水墨。
　偽天啓款，是清初畫加款，畫
尚佳。

魯7—50
☆徐枋　春山煙靄圖軸
　絹本，水墨。

甲子小春。
偽。

徐枋　畫軸
　蘭石、山水二軸。
　均偽。蘭石水平稍好，山水
劣甚。

魯7—11
姜隱　人物軸
　紙本，設色。小幅。
　印款。
　詩塘蘭玉翁題，款：玉翁。鈐
"蘭玉翁"印。
　明末黃縣人。筆有似邵彌處，
尚佳。

魯7—95
王孫裔　蘆葦野鳧軸
　絹本，設色。
　右下側款："雪陵王孫裔。"真。
　左上又大字書："雲陵王孫
裔。"是後人加。
　清初。

吳雲　山水軸
　絹本，設色。

藍瑛一派。款晚，似後加。

魯7—52
干旌　雲閣泉聲軸☆
　絹本，設色。
　庚午秋仲，鵬雲上款。
　真。此人畫水平甚低，無家數。

藍瑛　山水軸
　絹本，設色。
　壬辰。
　六十八歲。
　真而敝甚。

倪元璐　水仙軸
　偽。

文伯仁　山水軸
　紙本，水墨。
　偽。

魯7—07
☆蔣嵩　雪中採梅圖軸
　絹本，水墨。
　三松。
　真而佳。

魯7—29
明佚名　雙鷹圖軸 ☆
　絹本，設色。
　無款。
　明人。學林良。佳。

魯7—26
明佚名　釣讀圖軸 ☆
　絹本，水墨、設色。
　畫似謝時臣後學。嘉靖後期。
後加偽馬遠款。

魯7—28
明佚名　蘆雁軸 ☆
　絹本，淡設色。
　無款。
　明中期。佳。

魯7—27
明佚名　楓林停車圖軸 ☆
　絹本，設色。大幅。
　無款、印。
　極似仇英，而用筆微粗，人物
面似而功力差，是明人臨仇英之
作。佳。右側松石小草佳，左側
枝稍差。

魯7—01
☆王紱　雲峰疊嶂圖軸
　紙本，水墨。
　"九龍山人王紱。"
　偽，畫板而滯。王達題，亦偽。
或是明後期人偽作？

魯7—55
☆王翬　採菱圖軸
　絹本，設色。
　辛巳作。
　七十歲。
　真。稍敝。

王原祁　倣大癡山水軸
　紙本，水墨。小幅。
　癸巳。自題用側理紙未能盡致
云云。
　七十二歲。
　有水平，但畫、字均不對，是
偽本。

魯7—47
☆高岑　倣江貫道山水軸
　金箋，水墨。小條。
　"庚戌冬仲月寫江貫道筆似立

庵道長翁正之，石城高岑。"
　真而佳。

魯7—46
☆吳宏　倣唐棣山水軸
　絹本，水墨、設色。
　真而不佳。草草。

魯7—45
☆吳宏　蘆艇夜泊圖軸
　絹本，設色、水墨。
　壬子嘉平擬元人筆法……
　真而佳。

魯7—82
☆王宸　接葉巢鶯圖軸
　紙本，水墨。
　翁方綱、張塤、吳錫麒、祝德
麟等邊跋。
　真。

魯7—69
鄒一桂　海棠藤花軸☆
　紙本，設色。
　"秋凉雨霽爰試筆彩，時年
六十有九，讓鄉鄒一桂。"
　真。

魯7—42
☆施溥　倣梅道人山水軸
　絹本，水墨。
　甲辰仲春。
　藍瑛後學，清初。真。

魯7—57
☆嚴載　山林隱居軸
　絹本，設色。
　甲午孟秋。素翁上款。
　與陸喁并稱陸奇嚴怪。學王鑑
而板甚。

魯7—79
徐堅　雲壑煙林圖軸
　紙本，設色。
　學山樵，乙巳仲夏，切問齋主
上款。七十四作。
　畫碎而雜亂，不佳。

魯7—62
☆沈銓　梅竹錦雞軸
　絹本，設色。
　"己酉仲冬，浙西沈銓寫祝。"
　四十八歲。

唐岱　爲慎郡王作山水軸

紙本，設色。

偽。

魯7—48

☆高駿升　山水軸

綾本，設色。

丁巳。

真。學金陵，近於高岑。

魯7—61

☆袁江　觀泉圖軸

紙本，設色。

"甲申皋月，邗上袁江畫。"

生紙寫意山水。真，少見。

魯7—96

曹旭　觀日圖軸☆

絹本，設色。

印款。

工筆瑣屑，不足重。乾隆左右。

魯7—83

秦儀　柳塘春游圖軸☆

紙本，水墨。

乾隆乙卯。

真而劣。

魯7—39

☆藍孟　倣王蒙山水軸

絹本，設色。

甲辰又六月三日。

真。學藍瑛。

魯7—89

虛谷　歲朝清供軸☆

紙本，設色。

真。敝。

魯7—43

☆查士標　松林遠望軸

絹本，設色。

戊午冬日。

真。

魯7—67

☆葉芳林、高鳳翰　雨峰像軸

絹本，設色。

葉寫照，高補景。

玉山特立圖。乾隆庚申雨峰先生五十七歲。

爲徐士林寫照，山東文登人。

真。

魯7—64
☆高鳳翰　倣樊會公高峰雲繞軸
絹本，設色。
　　款：石礲館主人。鈐"鳳"
"翰"。
如新，早年右手。似摹本。

魯7—80
☆王二錫　峰嵐競翠軸
紙本，水墨。
七十五歲作。

馮源濟　山水軸
綾本。
畫劣。
張大千曾以其畫去姓偽充石濤。

魯7—84
☆翟大坤　古寺停舟軸
紙本，設色。
倣文待詔，虎丘後山。
乾隆癸卯小春十有八日。

魯7—87
萬上遴　梅花軸☆
絹本，設色。大軸。
真。

魯7—37
☆陳星　梅花雞雛圖軸☆
絹本，水墨、設色。
戊辰秋仲。
學藍瑛。

魯7—60
溫儀　山水軸☆
絹本，水墨。
乾隆辛酉。
倣大癡。水平甚低。

魯7—78
釋上睿　山水軸☆
紙本，設色。
丁未初冬。天璧道長上款。
真，本色，平平。

魯7—97
曹瑛　岡陵圖軸☆
絹本，設色。

魯7—99
錢宏　山水軸☆
絹本，設色。
戊寅。
畫水平甚差，不足重。

魯7—40
☆釋髡殘　江濱垂釣圖軸
紙本，設色。大幅。精。
庚子修禊日於大歇堂下。
四十九歲。
有宮子行、何瑗玉藏印。
真而佳。

釋髡殘　山水軸
紙本。小條。
張大千做。

魯7—85
鄭斌　赤壁夜遊圖軸
絹本，設色。
癸巳。

魯7—59
沈峰　開山成道圖軸☆
紙本，設色。
雍正三年乙巳。
其人不知名，畫亦平平。

魯7—86
☆羅聘　獨立圖軸
紙本，水墨。
"獨立圖。笱圃先生屬兩峯羅

聘寫照。"
又題詩五行。
真而佳。

魯7—74
甘士調　指畫柳燕軸☆
絹本，水墨。
真。

魯7—63
華喦　秋枝畫眉軸☆
紙本，水墨、設色。
丙寅春。
六十五歲。
真而佳。稍敝。

魯7—72
☆黃慎　採茶翁圖軸
紙本，設色。大軸。
無紀年。

魯7—71
黃慎　漁翁圖軸
紙本，設色。
乾隆九年十二月。
五十八歲。
真。

魯7—73
☆黃慎　蘆塘雙鴨圖軸
　紙本，設色。
　真而佳。

魯7—76
☆鄭燮　蘭石圖軸
　紙本，水墨。
　愷亭高八弟之任泰安。己巳。
　五十七歲。
　真。

鄭燮　蘭竹石軸
　紙本，水墨。
　譚子猶做。字瘦長、筆滑、畫
軟，習氣重。
　拍資料。

魯7—77
☆鄭燮　盆蘭圖軸
　紙本，水墨。
　買塊蘭花要整根……
　款在畫下，一橫條寫。
　真。

魯7—68
☆李鱓　梧桐菊石軸

紙本，水墨、設色。
乾隆十九年。滿院秋紅碧樹
陰……
　六十九歲。
　真。

魯7—92
吳昌碩　三秋圖軸
　紙本，設色。
　丁巳。秋葵、老少年等。自題“七
十四跛叟”。
　真。

魯7—93
吳昌碩　菊石軸☆
　紙本，設色。
　丁巳。

魯7—91
吳昌碩　荷花軸☆
　紙本，設色。
　丁巳。
　以上三幅皆一人所藏。

魯7—70
☆金農　古佛軸
　絹本，設色。

自題七十四叟。

羅聘代筆，自書。真而佳。

魯7—51

☆朱耷　樹石雙禽圖軸

紙本，水墨。精。

ᗜᗑ山人。

六十餘作。真。

清佚名　歲朝清供圖軸

絹本，水墨、設色。

無款。

清人。似如意館中人之作，工細，家具漆器等尤工緻。

一九八八年六月一日
煙臺市博物館

明佚名　通景畫屏
絹本，設色。十二條。
人物面貌近於晚明，衣服紋飾、欄杆均是明中後期特點，樹石粗，人物器用尚可。

高岑　山水屏
絹本，水墨、設色。八條。
款：石城高岑。
是填款。畫不似高，亦不似金陵派，是一康熙時山水屏後加款。

清人　花卉軸
絹本，設色。
失群屏之一。
成親王每花一詩，末題"成親王題并書"。
真。

魯7—03
☆沈周　雪景山水卷
紙本，水墨。
畫上自題：楊君謙、趙立夫雪夜讌集聯句，此卷書贈座客陳景東者……因索余圖於卷首……
後另紙楊循吉書聯句，言書與陳景東評之。"己酉仲冬廿八日，南濠楊循吉。"同紙後吳寬題。
款字佳，畫稍草率，是真。
前引首明紙，畫、書均舊紙。
楊字與習見者不類；吳字真。

明佚名　渡海羅漢圖卷
紙本，白描。
無款。前鈐"苔泉"朱文大印，後二丁南羽偽印。
是明後期人之作，畫手平庸工穩而已。

鄭燮　燈片子書畫八片
絹本，水墨。
真。內二開破碎。

魯7—15
馮可賓、馮起震　竹石卷
紙本，水墨。
可賓畫石，起震補竹。
真而劣甚。

魯7—21
☆藍瑛　倣元各家山水卷

絹本，設色。長卷。精。

魏鴻選引首"筆底煙霞"。藏
經箋。

辛卯款。爲同里陳玄甫作。

倣元四家及高房山。

真而佳。

魯7—54

☆王翬　青溪送別圖卷

絹本，設色。

乙丑款。闇公老先生旋斾還
朝……

五十四歲。爲倪闇公畫。

真而佳。

魯7—66

高鳳翰　兩峰草堂圖卷☆

絹本，設色。

庚申八月廿五日，自題：爲門
人汪廷愷篆書標額，即款前"兩
峰草堂圖"五字也。

畫右下角鈐有"庚申之年"
方白。

魯7—22

☆王子元、丘岳、陳嘉言　合作
松竹梅三友圖卷

紙本，水墨。

王子元，丙申冬月；丘岳，單
款；陳嘉言，丙申款。

均真，佳。

韶九　畫梅諸家題詠卷

紙本，水墨。

約嘉慶前期，後人妄加僞金農
題，强指爲羅聘。

魯7—44

查士標　山水册☆

紙本，水墨。直幅，小册，
八開。

辛酉十一月。

真。

魯7—31

☆王鐸　行書五排詩軸

綾本。

丁亥八月，爲毓宗作。

真。

魯7—35

王鐸　行草五律詩軸☆

綾本。

坤圖上款。辛卯。

劣，疑是倣本。

王鐸　臨帖軸☆
綾本。
僞。

魯7—36
☆王鐸　草書臨帖軸
綾本。
太峰老鄉丈……
疑僞。

魯7—34
王鐸　舊日山舍俚作軸☆
綾本。
辛卯。
僞。

魯7—18
張瑞圖　行書七絕詩軸
綾本。
真。

魯7—19
張瑞圖　行書五絕詩軸
綾本。

荆溪白石生……
真。

魯7—14
☆邢侗　臨閣帖軸
紙本。
真。

魯7—10
文彭　行書七絕詩軸☆
紙本。
春陰久不到楞伽……
極似文徵明大字黃體書，可證
大字黃體多出其手。

米萬鍾　行書五言二句軸☆
紙本。巨軸。
大字。真而劣甚。

魯7—20
方震孺　行書金人銘軸
綾本。
崇禎戊寅款。

魯7—24
☆蔣明鳳　行書七絕詩軸
金箋。

霜樹雲峰隱翠煙……
明末人。

魯7—38
☆傅山　行書五律詩軸
絹本。
城暗更籌急……
真。

魯7—25
☆倪元璐　行書詩軸
綾本。
二行。鶴不西飛龍不行……
真而佳。稍敝。

魯7—09
☆陳淳　行草書詩軸
紙本
見說江潮至……
字形似而筆墨差，疑摹本。

魯7—56
顧貞觀　行書詩軸☆
綾本。

魯7—65
高鳳翰　行書五言詩軸☆
紙本。

左手。
真而佳。

魯7—58
玄燁　千山詩軸☆
絹本。
真。

魯7—41
法若真　行書七律詩軸
綾本。
丁未冬初。殿前無事諫臣爭……
真。潔淨如新。

董其昌　行書丹青引贈曹霸卷
高麗鏡面箋。
二紙：前紙生；後紙筆法忽
變，是另一人補書完。

魯7—32
王鐸　行草書唐詩卷☆
綾本。
戊子二月。
如新。

張照　臨董其昌五言詩卷
絹本。
真而平平。

一九八八年六月一日
煙臺市文物商店

魯8—1

朱耷　松鹿軸

紙本，水墨。

八大山人。

是晚年。真而佳。

一九八八年六月一日
棲霞縣文物管理所
（在煙臺市博物館）

魯10—1

祝允明　楷書古詩十四首卷

　　淡黄色砑花毬路紋箋，一整紙，前後上下均有欄。

　　上書古詩十四首均枝山自撰者，末署款於欄尾。左欄外又書跋語，言成化丙午歲爲叔達（即唐時升）作，十二年後仍復存之，因爲再跋云云。

　　二十七歲作，三十九歲題。

　　正文楷書，後跋小草書。楷書圓滑，如常見之《出師表》等。

　　其前一草書，僞本。二件合一卷。

遼寧省

一九八八年六月四日
旅順博物館

遼5—048
☆周之冕　四季花卉卷
絹本，重設色。
"汝南周之冕。"
真而不佳，俗，構圖雜亂；
款好。

遼5—069
☆朱增　四季花卉卷
紙本，水墨。
單款。
學陳白陽而呆板。明萬曆以
後。真。

遼5—055
☆沈士充　倣黃子久天池石壁卷
絹本，設色。
"癸酉長至日倣黃子久天池石
壁筆意，沈士充。"鈐"子居"。
同絹後陳繼儒題詩。
畫佳。均真。

遼5—032
☆沈周　青園圖卷

紙本，設色。精。
"青園。"前"雪林"書引首，
鈐"文昌"一印。
有重華宮印、"寶笈重編"印。
真，晚年，畫佳。字粗大，與
畫斷開。

遼5—045
☆釋寂仕　羅漢像卷
紙本，水墨。
前王鐸題，謂爲舊僧終南無心
所作。
細人物，粗筆樹石。人像俗，
樹石更粗俗。
吳湖帆跋，謂配景爲王鐸作。
不確。

遼5—037
☆文徵明　楷書太上老君常清静
經卷
紙本。
"丁酉七月望日，徵明繪像。"
前畫一側之像。上鈐"古杭瑞南
高氏藏畫記"朱長。
前《經》，嘉靖丁酉七月十有
二日。
後《老子列傳》，嘉靖戊戌六月

十九日書。時六十九歲。

均烏絲欄。真而精。

唐寅　山水卷

紙本，設色。

前圖一人立林岡間，是《雲槎圖》之稿。新偽。

後楊循吉、唐寅、文徵明三跋，均真。楊字與習見不類，然是真。自稱前南峰山人。

是以偽畫配真跋。

遼5—065

☆項聖謨　榕荔溪石圖卷

絹本，設色。

"乙未……此寫閩中榕荔溪石之勝……

五十九歲。

畫稍板，然是真。

後譚貞默題云"閩游圖"。字學蘇。

後李肇亨題。真。

又自題閩游詩，中夾小字題。真。

此卷歷史博物館有一本。

遼5—061

☆藍瑛　秋山幽居卷

紙本，水墨。

"辛未中秋作。"

四十七歲。

粗率。真。

遼5—054

魏之璜　梅花卷☆

紙本，水墨。

崇禎癸酉。

真。畫死板，劣甚。高大長卷，更見其劣。

遼5—077

☆文枬、王武　唐寅落花詩書畫卷

紙本，設色。

文枬書唐寅《落花詩》。丁酉正月廿又四日，文枬書於鬻字窩。

王武補畫一臨水海棠，落英水上。無紀年。

均真。

遼5—136

☆釋上睿　摹文徵明山水卷

紙本，設色。

癸酉小春。

有"寶笈重編"印。

顏似文，真而佳。

遼5—180
改琦　花卉卷
　絹本，設色。
　六舟拓鐘鼎、漢磚等。改琦畫
花卉。
　真而不佳。

遼5—171
張若靄　五君子圖卷
　紙本，水墨。小袖卷。
　臣字款。
　乾隆引首。
　真。

陸師道、仇英　上林賦書畫卷
　絹本。重設色。
　陸師道隸書《上林賦》。
　後仇英畫。
　偽。

遼5—169
郭朝祚　平準噶爾圖卷
　絹本，設色。
　"雍正十一年寧遠大將軍少保查
公親總六師擒賊於古吉兒和碩齊，

謹繪圖以志，軍諮祭酒郭朝祚。"
　後各家跋。均真。

遼5—115
☆王翬　觀梅圖卷
　紙本，設色。短卷。
　"耕煙散人時年七十有四。"右
下有印。
　真而佳。

遼5—118
☆王翬　江山秋色卷
　紙本，淡設色。
　左下角鈐有二小印。
　王時敏甲寅題。時王翬四十
三歲。
　倣山樵山水。真而佳。微皴。
與臺灣故宮藏石谷山水有惲題者
極相似。

遼5—159
☆黃慎　花卉卷
　紙本，設色。對開冊頁，接裱
成卷。
　雍正十二年長至日寫。
　四十八歲。
　真而佳。

遼5—078
☆王鑑　倣米山水卷
紙本，水墨。
丁亥季夏。題：癸酉王思任贈
以畫，回思其作爲之……
五十歲。
吳湖帆題爲真。
字尚似而畫全無似處，鬆散，
無其筆法。存疑。

遼5—167
☆董邦達　擬巨然夏山雨意圖卷
紙本，設色。
臣字款。
《佚目》物。
真而佳。

遼5—168
董邦達　解角圖卷☆
紙本，設色。
臣字款。前書《麋角解》。
《佚目》物。
真。

遼5—126
☆禹之鼎　摹送子天王圖卷
紙本，水墨。

康熙三十年作。
四十五歲。
真。
頗似，而筆力不逮遠甚。

遼5—124
陳鵠　雲郎出浴圖卷☆
紙本，設色。
"九青小像。玉琅陳鵠寫。"
九青即徐紫雲，冒襄歌兒也。
龔賢、王士禛、余懷、梅庚、
宋琬……諸人題。題跋極盛，均
爲陳其年題者。
陳夔龍題"離魂倩影"四字。
藏園老人題詩糾之（後陳大怒，
復致函謝慰之）。
張伯駒售之章伯鈞。

遼5—074
方維儀　羅漢卷☆
絹本，水墨。
畫俗。

遼5—132
☆王雲　休園圖卷
絹本，水墨、設色。
十二段。整絹畫成，中留隔水。

"康熙乙未六月至庚子清和圖
成，清癡老人王雲。"

六十四至六十九歲。

真而精。界畫園林樓臺。

其人爲鄭士介，園在揚州。可
爲園林史資料。

遼5—180
改琦　柳陰逸趣圖卷

絹本，設色。

嘉慶五年沙木題，言：古倪園
主人見示改七薌之作云云。

真。

遼5—029
劉秉謙　竹石軸

絹本，水墨、設色。雙拼、雙
經絹。

"至正乙未春，壽陽劉秉謙爲
克明憲掾作。"

鈐"秉謙"白長、"劉氏子"朱
方、"冰雪相看"白方三印。

學李息齋，而稍板。孤本。北
方畫。

遼5—028
☆盛著　滄浪獨釣圖軸

紙本，水墨。

"武塘盛著。"鈐"叔章"。

至正辛亥八月，空同生鄭樗題
於畫上。

似其父而弱，點有似文徵明處。

遼5—031
☆戴進　雪山行旅圖軸

紙本，水墨、設色。

"錢塘戴文進寫。"

晚年筆。粗率鬆散。真而不精。

遼5—090
李因　菊石鳴禽圖軸☆

綾本，水墨。

乙巳款。

真。

遼5—131
葉六隆　蜀峰棧道圖軸☆

綾本，水墨。

己卯桂月……

約康熙間。平平庸手。

遼5—063
藍瑛　秋山圖軸☆

絹本，設色。

畫真。上部裁去。右側加偽款。

遼5—062
藍瑛　倣大癡山水軸☆
　綾本，水墨。
　壬辰春仲。
　六十八歲。
　粗率。真。

遼5—041
陸治　瀛海圖軸
　絹本，設色。
　偽加一冷謙款在左側。是真陸
治，水波甚佳。

遼5—066
☆陳嘉言　梅竹寒禽軸
　紙本，水墨。
　戊申冬日，鳴翁先生上款。
　七十歲作。
　真。

趙左　山水軸
　絹本，青綠。
　"庚戌夏六月晦日寫於龍門僧
舍，趙左。"
　填款。墨爲松煙，如新。

遼5—047
☆宋旭　羅漢軸
　紙本，設色。
　庚子新春。
　七十六歲。
　真。

遼5—053
魏之璜　春山奔泉圖軸☆
　絹本，設色。
　萬曆丁巳。
　畫板而劣。真。

遼5—079
文定　繡球山鳥軸☆
　絹本，設色。
　晚明庸手。

遼5—064
袁尚統　歸人爭渡圖軸☆
　紙本，設色。
　丙子午月。
　四十七歲。
　真而不佳。

遼5—080
張倫　溪山暮雲軸☆

絹本，設色。

甲辰。

約乾隆時。庸手。

遼5—039

☆唐寅　松林揚鞭圖軸

絹本，設色。

女几山前春雪消……唐寅。

真。人物佳，樹石梢熟。約中年筆。是酬應俗人之作，不精。

遼5—040

謝時臣　峨嵋雪棧圖軸

紙本，設色。

庚申夏七十四翁。

真而劣。

遼5—070

☆吳湘　樹下停阮圖軸

紙本，水墨、淡設色。

松下一老者抱阮。

白洋山人吳湘。

明嘉萬間浙派後學。

遼5—089

查士標　山水軸☆

紙本，水墨。

簡單草率。真。

遼5—057

☆盛茂燁　倣子久山水軸

絹本，設色。

崇禎庚午。

遼5—146

☆沈銓　封侯百祿圖軸

絹本，設色。

乙卯新秋。

五十四歲。

真而佳。

遼5—174

☆閔貞　錢陳羣六十小像軸

紙本，設色。

"乾隆戊寅清和月，正齋閔貞繪。"隸書。

裘曰修、沈可培、吳錫麒、張廷濟題畫上。

真而佳。

遼5—106

☆呂煥成　春山聽阮圖軸

絹本，設色、青綠。

"舜江呂煥成。"
真。平庸。

遼5—107
☆呂煥成 春夜宴桃李園圖軸
絹本，設色。
真而工細，優於上軸。

遼5—130
☆袁江 醉歸圖軸
絹本，設色。
"庚辰新夏，邗上袁江畫。"
工雅。與習見者不類。佳。

遼5—094
☆龔賢 黃葉山居圖軸
紙本，水墨。
山頭有似大千處，下半樹亦過
於板。存疑。

遼5—091
☆樊圻 秋山聽瀑圖軸
絹本，設色。
戊申，黃翁上款。
五十三歲。
真。

遼5—087
☆藍孟 秋林逸居軸
絹本，設色。
康熙三年。
倣大癡山水。真。

遼5—149
☆華嵒 松鶴軸
紙本，設色。
"新羅山人畫於小松閣。"
真而劣。上半松是本色，鶴劣。

高鳳翰 牡丹石軸☆
紙本。
真而平平。

遼5—147
☆華嵒 三獅圖軸
紙本，水墨。
己未春，新羅山人寫。
五十八歲。
疑。畫俗。

遼5—150
☆華嵒 黃鸝垂柳軸
紙本，設色。
新羅山人寫於靜寄軒。

真。粗筆。

遼5—122
☆高簡　倣唐解元秋林書屋圖軸
絹本，設色、水墨。
癸未。
六十九歲。
真而佳。

遼5—123
☆高簡　爲汪迎年作山水軸
紙本，水墨、淡設色。
戊子七十四歲爲汪琬之子迎
年作。
真。
此與習見歲數不同，自題
七十四歲，則應生於乙亥。

遼5—116
王翬　倣趙雲山春霽圖軸☆
絹本，設色。
壬辰款。憮誤撫。
八十一歲。
畫劣，是徒輩之作，而款真。

遼5—117
☆王翬　倣北苑山水軸

紙本，設色。
癸巳款。
八十二歲。
真。似六十餘之作，而晚年題
贈人者。

遼5—113
☆王翬　唐寅詩意圖軸
紙本，設色。
甲寅中秋前二日。
四十三歲。
王時敏八十四歲題。
真而佳。

遼5—096
☆章采　山樓客話圖軸
絹本，設色。
“西湖章采。”
藍瑛後學。真。

遼5—108
胡湄　柳塘集禽軸
絹本，設色。
真。

遼5—145
☆朱倫瀚　春山侍讀圖軸

絹本，設色。
"朱倫瀚指頭敬寫。"
真。

禹之鼎　宋琬小像圖軸
　紙本，設色。
　"荔裳先生小景。康熙丁巳六
月望後二日，廣陵後學禹之鼎。"
　款整個挖填，是舊畫加偽款。
然畫佳，衣紋尤好。

遼5—093
☆龔賢　山水軸
　紙本，水墨。巨軸。
　甲子初秋……
　字差，畫粗。存疑。

遼5—148
☆華嵒　柏下仙鹿圖軸
　絹本，水墨、設色。
　"庚申夏，新羅華嵒寫於淵雅
堂。"

遼5—162
袁耀　八柏圖軸
　絹本，設色。巨軸。
　癸未夏月。
　絹新，墨青色。筆觸皆稚弱。
不佳，存疑。

一九八八年六月六日
旅順博物館

遼5—128

☆禹之鼎　倣趙令穰江鄉清曉軸

絹本，設色。

"戊子首春倣趙令穰江鄉清曉。"鈐"禹"圓、"必逢佳士亦寫真"。

六十二歲。

真而佳。稍敝。

遼5—141

☆上官周　閉戶著書圖軸

紙本，設色。

"乾隆二年春月，竹莊上官周。"

閉戶著書多歲月，種松皆作老龍鱗。

小斧劈皴。

李育　蘭竹石軸

絹本，水墨。

真。平庸。

蔡嘉　山水軸

紙本，水墨、淡設色。

丁卯春三月廿八日寫於石壁精舍，旅亭嘉。

舊畫，原款。全不似。

蔡嘉　山水軸

絹本。

偽。

遼5—153

☆蔡嘉　神龜圖軸

紙本，設色。

金農書《神龜篇》，末題："壬申十月，曲江外史金吉金題記。"言命朱方老民畫龜云云。則蔡嘉作也。

金書真。

遼5—183

汪昉　倣吳仲圭墨法山水軸

紙本，水墨。

乙亥，叔未上款。

遼5—134

高其佩　深谷水榭軸

紙本，設色。

畫敝。款字模糊。

遼5—158
☆黃慎　五老圖軸
　紙本，設色。
　壬寅小春月。
　三十六歲。
　真而劣。

遼5—170
團時根　松下煮羹圖軸☆
　絹本，水墨、設色。
　真州團時根。
　畫粗劣。

遼5—072
明佚名　盧仝煮茶圖軸☆
　紙本，設色。
　無款。
　明人。畫是丁雲鵬一派。

遼5—185
☆費丹旭　探梅圖軸
　絹本，設色。
　癸卯初冬畫於別下齋。荻莊二
兄上款。
　四十二歲。
　真。

石濤　山水軸
　紙本，水墨。
　舊傲本，款優於畫。畫樹石
均弱。

石濤　山水扇面
　紙本。
　乙亥款。枝下人……
　庚申閏八月住南京六年（三十
九歲至四十四歲），用此稱，以後
即不用。
　不真。

石濤　山水扇面
　紙本，設色。
　亦舊傲本，非大千。

遼5—166
☆李方膺　竹石軸
　紙本，水墨。
　李鱓題：余最喜畫梅竹，今見
晴江，從此擱筆。
　真。

遼5—152
李鱓　萱石圖軸

紙本，水墨。
真而不佳。

遼5—155
李世倬　鷄菊圖軸
　紙本，水墨。
　"李世倬指頭畫意。"

☆蘇軾　陽羨帖卷
　紙本。
　鈎臨本。宋紙。
　上有"沈周寶玩"朱、"陸友之
印"白及項氏諸印，均真。又朱
方郭畁印。
　洪武四年來復見心跋，亦有項
氏印。印色同而印無相重者。
　改名爲"來復跋蘇軾陽羨帖
卷"附蘇帖摹本。
　又改爲"來復跋蘇軾答錢濟明
書"。

遼5—033
☆陳獻章　行草書詩卷
　紙本。
　尾殘。

遼5—043
☆文彭　書札卷
　紙本。
　數十通。
　致項墨林札。
　又有致周天球數通。
　致項函多談書畫之事，有用。

遼5—177
羅聘　晚秋佳色軸
　紙本，設色。
　菊石。
　款真。"晚秋佳色"四字移補。

遼5—176
羅聘　指畫團扇徘徊圖軸
　絹本，設色。
　無款。畫仕女烏鴉。
　李春湖題王昌齡詩：奉帚平明
金殿開……

遼5—104
朱夲　荷塘雙鳬圖軸
　紙本，水墨。
　真而平平。

遼5—103
☆朱耷　松石牡丹軸
綾本，設色。
"爲克老詞兄寫，傳綮。"鈐"耕香"朱橢、"釋傳綮印"、"刃菴"。
真。四十左右。

遼5—101
☆朱耷　荷塘雙鳥軸
紙本，水墨。
"庚午七夕涉事，八大山人。"
六十五歲。
荷花畫筋，硬直如早年畫樹枝，梗上點刺。真。

遼5—102
☆朱耷　松鹿軸
紙本，水墨。
"乙酉夏日寫。"
八十歲。
真。

遼5—119
☆吳歷　晴雲洞壑圖軸
絹本，設色。
寫巨然晴雲洞壑，敬應淄川高老先生教，虞山後學吳歷。

真。約四十左右。平平。

遼5—138
汪智　煙雨著書軸☆
絹本，設色。
約康熙。學董近查。庸手。

王鑑　清溪載鶴圖軸
絹本。
"清溪載鶴圖。辛丑冬日，做巨然筆，王鑑。"
六十四歲。
舊做。款浮在絹面。

王時敏　山水軸
絹本，設色。
"丙辰秋日，做黃子久……"
做大癡，近於《九峰珠翠》。
舊僞。

遼5—098
羅牧　古木竹石軸☆
紙本，水墨。
真。

遼5—100
☆梅清　龍潭聽瀑圖軸

紙本，水墨。日本裱。
無紀年。
真。粗筆。

遼5—085
☆吳宏　江樓訪友圖軸
絹本，設色。
"摹李營丘墨法於響雪庵中。"
真而佳。

遼5—198
清佚名　東坡笠屐圖軸☆
紙本，設色。
翁方綱等題。
真。

遼5—187
朱偁　紫薇雙鴨圖軸☆
紙本，設色。
乙酉夏六月。
真。潔淨。

遼5—192
吳昌碩　桃石圖軸☆
紙本，設色。
己未款。
真。

遼5—190
吳昌碩　破荷軸☆
紙本，水墨。
丁酉。
真。

遼5—193
吳昌碩　牡丹水仙軸☆
紙本，設色。
真。

吳昌碩　桃花湖石圖☆
紙本，設色。
丁酉十有一月。
真。

遼5—196
吳昌碩　蘭石軸☆
紙本，設色。
真。

遼5—191
吳昌碩　歲寒三友軸☆
絹本，水墨。
己未七十六作。

遼5—189
趙之謙　歲朝清供軸☆
　紙本，設色。
　真。俗甚。

遼5—086
☆葉欣　山水冊
　紙本，設色。八開，方幅。
　"丁酉秋日寫呈心翁王老先生
教正，晚學葉欣。"
　萬代尚題。
　真而佳。

遼5—163
邊壽民　雜畫冊☆
　紙本，水墨、設色。八開，對開
改橫冊。

遼5—144
赫奕　山水冊☆
　紙本，設色。十二開，直幅。

戊申春。
　真。學董。

遼5—151
高鳳翰　雜畫冊☆
　紙本，設色。八開，方幅。
　真。右手。

遼5—182
程庭鷺　山水冊☆
　紙本，設色。十二開。
　乙巳冬，紫薇上款。

遼5—120
☆惲壽平　花卉冊
　紙本，設色、水墨。十開，
橫幅。
　無紀年。
　似五十左右之書。畫尚可。
真。

一九八八年六月七日
旅順博物館

遼5—186
☆陳醇儒　山水冊
　紙本，設色。十二開。
　戊午仲冬，"姑熟陳醇儒"。
　安徽人。明末人。徽派先驅。

周之冕　池塘秋色扇面
　金箋，設色。
　真。

遼5—197
鄭崒　山水冊☆
　紙本，設色。十五開。
　真。清前期庸劣之手。

遼5—121
高簡　山水冊☆
　紙本，設色。四開，橫幅。
　乙亥款。

遼5—154
李世倬　山水冊☆
　紙本，水墨。十二開，直幅。

無紀年。
真。

高翔等　各家雜畫冊
　紙本。
　真而平平。

遼5—156
☆金農　梅花冊
　紙本，水墨。十開，對開改
橫冊。
　"乾隆壬午九秋黃鞠開時畫。"
　真。兩峰代。

遼5—049
祝世禄　行書晚出彭蠡詩軸
　紙本。
　真而佳。

遼5—038
☆文徵明　行書七律詩軸
　紙本。
　明滅疏燈鑑薄帷……
　真。

王夫之　書軸
　絹本。

"衡陽王夫之。"
僞本。

遼5—084
傅山　行草書七言詩軸☆
紙本。
"尉□。傅翁山。"
此款少見。真。

錢大昕　行書二句軸☆
紙本。
真而粗率。

遼5—165
☆鄭燮　行書東坡志林中語軸
紙本。
無紀年。
真而不佳。

金農　隸書許邁傳軸☆
絹本，烏絲欄。
晚年。字板而無謂。真。

遼5—135
☆高其佩　行書五言題畫詩軸
紙本。
"吾畫以吾手……題畫。高其

佩。"
詠指畫者。真。

遼5—075
王鐸　行書七律詩軸☆
綾本。
戊子二月……坦園年家詞丈……
真。

遼5—164
鄭燮　蘭竹石軸
紙本，水墨。
乾隆辛巳，玉川上款。
真而平平。

遼5—081
謝彬　捕魚圖軸☆
絹本，設色。
辛亥桂月寫於尚友齋，僞矓。

高鳳翰　柱石圖軸☆
"壬子獻歲"，在右中。上題
"清白柱石圖"。又長題。
真。

遼5—142
☆冷枚　探梅圖軸

絹本，設色。

"金門畫史冷枚。"

真。工筆。

遼5—133

☆高其佩　牛背誦經圖軸

絹本，設色。

"鐵嶺高其佩指頭生活。"

真而佳。

遼5—129

周銓　工筆花鳥軸

絹本，重設色。

乾隆？

遼5—143

☆徐玫　蓬萊仙境圖軸

絹本，重設色。

戊寅良月。

平庸。

遼5—161

☆程嗣立　溪山村莊圖軸

紙本，水墨。

雍正十一年，爲李毅堂作。

真。

金農題"溪山村莊圖"五大

字。楷隸，微拙，字與習見不

類，然印極精。必真。

遼5—076

祁豸佳　山水軸☆

絹本，水墨。

辛丑仲秋寫於柯園之送峰閣。

遼5—088

藍孟　華峽春暉軸☆

絹本，設色。

戊申仲冬摹趙榮禄畫法。

真。

陳靖　松路仙居圖軸

絹本，設色。

"松路仙居。戊寅初夏做元人

筆意，青立陳靖。"

真。

遼5—125

藍濤　銀塘曉月圖軸☆

絹本，設色。

真。

遼5—060

朱受甫　溪山飛瀑圖卷

絹本，設色。

泰昌元年冬十二月，魯郡朱
受甫。

丘壑近於吳彬而劣。

遼5—083
程正揆　江山臥遊圖卷 ☆
紙本，水墨。
第二百四十卷。壬子款。
真。粗率。

遼5—067
陳嘉言　四季花卉卷 ☆
紙本，設色。
甲寅，七十六叟陳嘉言。

遼5—056
☆陳元素　蘭花卷
綾本，水墨。
"天啓癸亥長夏戲作於虎丘之
鐵華庵，陳元素。"
真而佳。如新。

遼5—179
謝楨　桃溪雅集圖卷 ☆
絹本，設色。
嘉慶戊辰。

宋葆淳　畫卷
紙本。
翁方綱題。
真。

遼5—184
徐遠　竹溪圖卷 ☆
絹本，水墨。
"丙申小春寫於誠一堂，静山
徐遠。"

遼5—175
☆沈宗騫　西塞山莊第二圖卷
紙本，水墨。
庚子十月朔作，壽泉太守上款。
丙戌作第一圖。

遼5—172
☆張洽　浣華吏隱圖卷
紙本，設色。
"戊寅春正月寫於綠雲書屋，
青葑古漁張洽。"
真。學張宗蒼。
乾隆二十三年梁同書跋。與晚
年全不類。

遼5—082
謝彬　農家樂圖卷
　　絹本，設色。

朱彝尊引首。
真而平平。構圖散亂。

一九八八年六月八日
大連市文物商店

遼6—010
☆梅清　梅花軸
　　紙本，水墨。失群殘冊。
　　"瞿山梅清。"

黃慎　工筆仕女軸
　　紙本，水墨。橫幅，失群殘冊
裱軸。

王鑑　山水軸
　　紙本，水墨。
　　"乙酉九秋倣陳惟元筆……"
　　偽。

遼6—008
陸定　山水軸
　　綾本，水墨。
　　"己亥仲秋倣王晉卿筆法……
華亭陸定。"

遼6—011
☆高岑　山水軸
　　綾本，水墨、淡設色。
　　"臨劉松年墨法。石城高岑。"

畫尚佳。敝。

遼6—023
羅聘　布袋和尚軸
　　紙本，設色。
　　上自書贊。款：花之羅聘。

遼6—012
☆王原祁　倣子久山水軸
　　絹本，設色。
　　"庚午九秋寓齋倣子久筆似幼
芬大弟正之，原祁。"
　　四十九歲。
　　真。款稍差，而畫是五十左右
之筆。

遼6—017
☆金農　佛像軸
　　絹本，設色。
　　"七十五叟金農爇香圖畫。"
　　兩峰代筆，自題款。
　　上菩薩樹，是典型兩峰。下一
側坐佛。真。

遼6—013
☆王昱　天際歸舟圖軸
　　紙本，水墨。

"東莊王昱。"
真。學山樵。

遼6—006
袁尚統　板橋古木圖軸
　紙本，水墨、淺色。
　"丙子夏日寫於竹深處，袁尚
統。"
　八十七歲。
　真。

遼6—015
☆華嵒　松下焚香圖軸
　紙本，水墨。
　"燒香對長松，相與成賓主。
倪高士句。辛酉夏五月，新羅山人
寫。"
　六十歲。
　畫清勁而款字薄弱。

遼6—002
☆文徵明　行書七律詩軸
　絹本。絹極細密。
　"聖主回鑾肅百靈……徵明。"
　真。

遼6—016
張庚　倣山樵山水軸
　紙本，設色。
　乾隆丁丑，秀昇外孫上款。
　七十三歲。

遼6—014
沈銓　柏鹿圖軸☆
　絹本，設色。
　乾隆己巳。受天百禄。
　真。

沈銓　松鶴圖軸
　絹本，設色。
　真而不佳。

遼6—018
☆金農　隸書軸
　高麗箋。
　鍾叔陽松堂點易……金司農。
　字真而劣。印極佳。

遼6—022
☆王宸　永陽圖軸
　紙本，水墨。
　仲紀明府二兄。在永州畫。言

在永州二年……
真而佳。

梅庚　山水軸
紙本，設色。
"羅陽末吏梅庚。"
偽。畫近漸江，與習見全不似。

遼6—021
鄭燮　竹圖軸
紙本，水墨。
"純堂老銘弟夜索，愚兄板橋
鄭燮。"
真而不佳。敝。

遼6—020
☆鄭燮　竹石軸
紙本，水墨。
乾隆己卯，開翁年學老長兄。

遼6—007
☆倪元璐　行書卜居詩軸
綾本。
"卜居之一。元璐。"
真。

☆王鐸　松竹石軸

紙本，水墨。
題五律："辛巳題……念冲老詩
壇正之，王鐸。"
小楷佳。

遼6—009
☆龔賢　雲山結茅圖軸
綾本，水墨。大軸。
"崑山龔賢畫。"
真而平平。

遼6—019
☆蔡嘉　人物軸
紙本，水墨。
"癸亥九月，松原寫。"鈐"心
苦頭白"白長、"朱方"朱長。
題《滿江紅》詠鎮江史事一闋。

遼6—003
陳淳　紫薇軸☆
紙本，水墨。殘冊改軸。
題五絕。
真。

遼6—004
胡公廉　東野叙卷
紙本。

引首：東野。南湖謝上箋。

嘉靖十九年胡公廉楷書《東野叙》。

嘉靖庚子徐緝行書《東野說》。

盧宗哲、戴夢桂、徐桂、葛守禮、謝九儀、郭樸等題。

遼6—001

☆文徵明　細筆山水卷

紙本，水墨。

"嘉靖辛卯春日寫，徵明。"字弱。

六十二歲畫。

"嘉靖甲寅春二月既望，雨窗檢得往歲小卷，展閱之，真覺稚子之筆耳。戲錄二詩於後，然二醜已具，我知終不爲棄物也。徵明。"詩真。

畫似真，然瑣碎而弱，終不無疑議。

畫舊傚本。

☆明佚名　蘇李泣別圖卷

絹本，設色。

末鈐"岱翁"白、"高唐王府書畫"白二印。

又趙孟頫僞印。

明前中期。畫中人作契丹裝，是出於宋人舊稿。尚佳。

遼6—005

☆徐渭　行草書蜀道難卷

絹本。

"隆慶改元秋八月之望……"醉後書，自言得南宮之五六、大令之二三……黃鵝道士，十六日。

四十七歲。

真而佳。字不似平日風格。後跋始見本來面目。

趙孟頫　楷書歸去來辭册

烏絲欄。四開。

無紀年。款"吳興趙孟頫"。

有唐芠、英和、孫爾準諸印，均真。

紙灰白色。字是明前期人傚本。必非真跡。

一九八八年六月八日
旅順博物館

萬斯大　行書李白古詩軸
紙本。
辛酉三月。
偽作。

勵杜訥　行書杜詩軸
花綾本。
真。

遼5—140
何焯　行書陶詩軸☆
綾本。
鼎成上款。
真。

遼5—099
毛奇齡　行書壽詩軸☆
綾本，朱絲欄。
瑞微上款。八十九歲。
真。

遼5—105
☆朱彝尊　隸書雷琴篇軸
綾本。

晴翁上款。
真。

遼5—036
☆歐陽旦　行書詩卷
灑金箋。
"弘治癸亥春丁前一日，侍生安福歐陽旦拜書。"
鈐"辛丑進士"、"子相"、"春秋兩魁"。

遼5—046
袁福徵　朱頭陀擬漫遊諸福地歌卷☆
紙本。
丁酉。
平平。明後期庸手之書。

劉宗周、祁彪佳　雙忠墨寶卷
紙本。
前一崇禎戊寅至癸未軍租清算帳，末署"宗周"。是一名宗周之人，非劉宗周也。
後祁彪佳捨書，捐寺中銀兩事。鈐藍印。真。

遼5—052

☆孫慎行　自書詩卷

　絹本。

　後崇禎戊辰跋，言是丁卯年書……

　真。字有黃庭堅意而拙。

遼5—071

☆陳謙　手札卷

　紙本。六通。

　鈐"士謙"、"世翰堂印"。均致

倪先生者。

　後嘉靖盛時泰跋。言自倪公故物中得此數束云云。

　書近於趙孟頫。此人亦僞作趙書之一人。

遼5—095

梁清標　行書詩卷☆

　綾本。

　雪海上款。

一九八八年六月九日
旅順博物館

弘曆　節臨書譜卷
　　紙本，金絲欄。
　　用經摺背面書，刮去原有字。
　　《寶笈三編》著錄。

遼5—050
☆黃之璧　自書詩卷
　　紙本。微黃。
　　"春日黃之璧百仲甫書於萬卷
樓中。"
　　書不工。真。

遼5—109
紀映鍾　行書七言詩卷
　　高麗箋。
　　古古先生將還沛上，長歌留
別……步韻答之。時辛亥三月廿
六日……
　　真。

遼5—044
☆文嘉　山水扇面
　　金箋，水墨。
　　真。

遼5—111
☆王武　花卉扇面
　　紙本，水墨。
　　蘭石。癸酉。
　　真。

遼5—042
☆王問　山水扇面
　　金箋，水墨。
　　真。敝。

遼5—051
☆王承烈　薔薇扇面
　　金箋，設色。
　　萬曆庚寅。
　　真。

遼5—068
☆馮可賓　竹石扇面
　　金箋，水墨。
　　丁卯冬，友翁上款。
　　真。

遼5—137
☆釋上睿　山水扇面
　　紙本，設色。

辛丑秋日。去上款。
真。

遼5—112
☆王翬　山水扇面
金箋，水墨。
癸卯夏六月爲順翁作，石谷
王翬。

遼5—114
☆王翬　溪堂話別圖扇面
紙本，水墨。
丙寅，漪翁上款。

遼5—127
☆禹之鼎　□其純像册
紙本，白描。一開。
其純先生屬寫"釣竿欲拂珊瑚
樹"之句。時癸未九月既望，同
郡禹之鼎。
陳奕禧題畫上。
又諸人題，均不知名者。

遼5—139
許從龍　羅漢册
紙本，水墨。十二開，對開改
推篷。

遼5—173
☆張洽　山水册
紙本，水墨、淡設色。八開，
對開改推篷。
丙辰立秋前三日。
真而佳。學張宗蒼。

遼5—092
諸昇　蘭竹石册☆
紙本，水墨。十開。
真而平平。

遼5—097
程�畣　山水册
紙本，水墨。
款"箕山"。
近於王鐸。

遼5—110
☆章聲等　清初人山水册
絹本，設色。橫幅，舊裱未動。
章聲，呂煥成（庚子春日），
章采（學倪），陳衡（庚子，學藍
瑛），陳星，朱佳會（庚子，學藍
瑛），章采（庚子），章谷（庚子）。
均有同時人對題，如唐九經、

繆沅、高待聘、嚴沆等。
　均真。

遼5—034
☆李貢　書詩札册
　砑花箋。十四開。
　真。正嘉間書。

☆陳繼儒　書詩册
　紙本。二十四開，對開。

遼5—059
張宏　人物故實册
　絹本，設色。二十八開。
　"向見罄室先生選史記君臣故
實寫二十八册，極其詳細……時
丁卯殘冬，張宏製。"
　各有對題。
　真。是其早年。

陳永年　行書詩軸☆
　絹本，烏絲欄。
　"同鄭計部分賦二首，永年。"
　即"新都陳太學"，名永年，字
從訓。
　真。書平平。

遼5—073
孫奇逢　行書詩卷☆
　紙本。
　壬寅重陽後二日，百泉釣客
孫奇逢書於夏峰山房，時年七十
九歲。

玄燁　行書團河詩軸
　黃絹本。
　真。

　以下大谷光瑞攜來新疆吐峪溝
出土品
☆佛畫
　方幀，對角各一坐佛。
　謝云五代。
　完整。唐。

☆飛天殘片
　全。

☆圓光佛殘片
　有金。
　佳。

遼5—003
☆佛畫淨土變殘片

大幅。

大曆六年四月十八日。伎樂、勾欄等。

☆星宿圖

女人，捧朱雀，滿畫星座。是伏羲女媧圖之半幅。

佳。

☆朱筆畫佛幀

絹本。大幅。

佳。

☆朱筆畫佛幀

稍殘。朱筆白描。

☆彩色佛畫幀

麻布。

存一頭。

遼5—025

☆唐佚名　孔目司帖

均彩。

建中五年春，裝布一百尺……

唐人。是文書。完整。

☆伏羲女媧軸

絹本，水墨、設色。

最大一幅。精。完整。

遼5—001

☆大通方廣經卷上

白麻紙。

二十五行，行十七字。

大字疏朗。北魏。精。

遼5—002

☆隋人　楷書大般涅槃經卷十五

黃麻紙。

真而佳。

寫經爲敦煌所出者。

吉林省

一九八八年六月十五日
吉林省博物館

吉1—001

☆蘇軾　洞庭、中山二賦卷

紙本。彩。

"紹聖元年閏四月廿一日，將適嶺表，遇大雨，留襄邑書此。"

五十九歲。

首微殘。"洞"字、"吾"字缺右半。

另紙至元乙酉張孔孫題，言爲郭仲實藏，觀於上都官舍。

後正統壬戌黄養正跋，時爲鄭達所藏。

後李東陽題詩二首，次首下加東陽二字款，是後添。或原不只二首，裁去配他書也。

後乙亥王稺登題，時爲陳從訓所藏。

甲申王世懋跋，亦爲陳從訓題。

王世貞致陳從訓一札附後。

張孝思跋。

白宋紙，斷琴痕。極佳。

墨色較照片所示爲濃，然的是手寫本。是真跡。

吉1—002

☆宋佚名　百花圖卷

絹本，設色。彩。

"今上御製中殿生辰詩。四月八日。"

壽春花，長春花，荷花，西施蓮，蘭，望仙花，蜀葵，黄蜀葵，胡蜀葵，闍提花，玉李花。

以下爲樹木山水，以年紀之：壬子，槐；癸丑，星辰；丙辰，樓臺；丁巳，蓮桃；戊午，祥雲；庚申，芝。

後無款，或是裁去者。

弘治丙辰三城王跋，謂爲楊后之作。

是宋代宮廷畫手之作，書畫均不精。

吉1—007

☆張□　文姬歸漢圖卷

絹本，水墨、淡設色。彩。

末上部鈐有"祇應司張□畫"。

□字不辨（字過細）。

有"皇帝圖書"、"寶玩記"、"萬曆之璽"三印，均萬曆帝印。

人物多作契丹裝。

用筆細勁，人物面目用淡畫。

佳。典型北方畫。

吉1—008

☆何澄　歸莊圖卷

紙本，水墨。彩。

無款。

後至大己酉夏張仲壽書《歸去來辭》，大字。

又至大己酉姚燧題。

延祐乙卯趙孟頫跋。

至大己酉鄧文原題。

泰定乙丑虞集跋。

己酉中秋劉必大書蘇軾和《歸去來辭》。

後至元丙子揭傒斯跋，言其爲中貴……

三十九代天師太玄子跋。

柯九思跋。

至正二十三年武起宗、張士明等觀款。

吳勉跋。

又高士奇、張照、王文治跋。

有"寶笈三編"印。

是嘉慶時入宮者。

是北方畫。人物優於山水，然人物亦時有敗筆。或暮年衰筆也。

元人　相馬圖卷

粗絹本，設色。

明人摹本。原稿近於任仁發一系。

吉1—016

☆孫隆　草蟲卷

灑金箋，設色。彩。

印款："孫隆圖書"朱方、"癡"白、"開國忠敏侯孫"朱方。

董君實跋。

沒骨。純用色，不見墨。

畫不及上博册頁佳，用色尤差。真而不精。

吉1—017

☆林良　禽鳥圖卷

稀絹本，設色。彩。

細筆。款在中間上部，右側有李永書五言詩。

畫散，筆墨淡。真而不精。無其爽利氣。

吉1—074

☆董其昌　書錦堂圖卷

絹本，設色、青綠。彩。

"宋人有溫公獨樂園圖，仇實

甫有摹本，蓋畫院界畫樓臺，小有郭恕先、趙伯駒之意，非余所習。茲以董北苑、黃子久法寫畫錦堂圖，欲以真率當彼鉅麗耳。董玄宰畫並題。"

後絹上大書《畫錦堂記》及跋。

有"御書房鑑藏寶"印。

真而精。約六十左右。

吉1—014

☆沈粲　草書千字文卷

灑金箋。

王一鵬行書引首"几上空音"，款：西園。鈐"扶搖九萬"朱。

"足庵徐先生之孫鐙好學不群，侍其尊府來京師，間持此卷求書千文……正統丁卯四月廿又七日，簡庵書於南薰里之官舍。

有"御書房鑑藏寶"印。

後成化三年張弼跋。

書枯窘，真而不精。

吉1—032

☆文徵明　早朝詩卷

紙本。

丙戌，右卿太學上款。

五十七歲。

押縫鈐橢圓"停雲"印。

有"寶笈三編"印。

吉1—013

☆楊基　楷書鄭元祐撰陶煜行狀卷

紙本，烏絲格。

元故白雲漫士陶君行狀。

"至正庚子秋七月既望，西蜀楊基寫。"末行。

至正十八年死，年七十三。十九年鄭元祐撰行狀，二十年楊基書。

小楷，微有趙意，清勁，而章法微疏。真。

吉1—005

☆宋佚名　行書詩卷

紙本。

七絕：結廬得法仲長統……

又，《過薦福用前韻》，五律。

梁同書跋。

字有米意，是南宋人。

是一詩卷。爲人裁去前後，故前首無題。

王寵　行書遊包山詩卷

絹本。

後跋言爲華補菴書。

又僞華補菴跋。

後盧襄跋。

墨濃而筆僵，僅存形骸。摹本。

此件已印入《書法叢刊》。

吉1—045

☆陳淳　行書詩卷

砑花箋。

丙戌，"舊作録呈水塘叔教之，淳頓首"。

四十四歲。

真。小行書。

吉1—009

☆趙孟頫　種松帖卷

紙本。彩。

首微殘，致□□提舉，其名已泐。

言墓地種松事。

有阮元印、項氏印。

真。晚年。

吉1—026

☆沈周　行書詩卷

皮紙本。

丹陽道中一首、和周院判、鳳凰臺、太常寺與陳少卿牡丹燕。沈周。

大字。真而潦草。

吉1—011

☆張渥　臨九歌圖卷

紙本，水墨白描。彩。

"淮南張渥臨。"鈐"張渥叔厚"朱、"游心蘭圃"白。

後同紙倪雲林跋。

吳叡篆隸書《九歌》。各鈐"聊逍遥兮容與"朱長印。

末吳隸書跋，言：至正六年……淮南張渥叔厚臨李龍眠《九哥圖》爲言思齊作。吳叡孟思以隸古書其詞於左。

前右下鈐有"師古之學"白方，又有"言士賢"印。

"言士賢思齊自省齋印"，即張氏所爲畫之人也。

畫前後各鈐一印。

《寶笈三編》著録。

淡墨畫。面貌雅，衣紋流暢。佳。

在現存三卷中最佳。

吉1—190

☆張純修　棟亭夜話卷

　紙本，水墨。

　前自書引首。

　曹寅詩。施世綸、張純修（見陽）、顧貞觀、王槩、王蓍、王方岐、姜兆熊等題。

　此卷以曹詩提及納蘭性德，乃爲紅學家起哄之資。

吉1—158

☆王翬　山水卷

　紙本，水墨。

辛卯長夏作。前書己丑在王奉常家見……疑誤記。

　乾隆題。

　畫真。暮年衰筆。題字亦拖沓多誤。

吉1—236

☆錢維城　花卉卷

　紙本，設色。

　臣字款。

　《寶笈重編》著錄。

　《佚目》物。

　如意館中人所作。

一九八八年六月十六日
吉林省博物館

吉1—238

☆丁觀鵬　摹張勝温法界源流卷

紙本，設色。彩。

工筆重色。末款："臣丁雲鵬奉敕恭摹張勝温筆意。"

後乾隆三十二年自書《心經》。

是新創稿而非摹本。所畫是清代藏式佛像。

吉1—184

☆禹之鼎　摹趙孟頫鵲華秋色卷

紙本，設色。

"癸酉冬，廣陵禹之鼎摹。"

鈐有"甲戌宋犖"白方、"牧仲氏"朱方。

真。色彩與原跡不似。

仇遠　自書詩卷

皮紙本。

"我本迂疏落拓人……至治元年九月，山村老友仇遠書於北橋躬行齋。"

《寶笈三編》物。

有畢沅印記。

偽。明後期偽作。

後妙聲、道衍等跋，亦偽。

吉1—118

王翬等　清初六家畫册

紙本，設色。九開。

吳湖帆集成。

王翬。水墨。真，晚年。

王原祁。紙本，設色。丁亥，牧翁上款。真。

王時敏。金箋。"辛巳春日畫似震翁老公祖政，王時敏。"真。

王鑑。倣倪高士。真。

王翬。紙本，設色。巖畔垂綸。倣范寬。佳。

王原祁。紙本，水墨。辛未初冬寫似在翁。

惲格。自題三則。内一則云唐解元《奇樹圖》云云，是四十左右之筆。真而佳。

王翬。"層巒曉色。倣子久。"真。與倣范寬一開爲一册中散出者。

吳歷。"臘月十有一日曉窗雪霽，聖公十師屬作，延陵吳歷。"

吉1—003

☆陳郁等　宋元明詩册

紙本。十二人。

陳郁七律詩

 研花箋，畫水仙。

 奉賡嚴韻。藏一九拜。

 南宋人，撰《藏一話腴》。

 字有顔意，有似趙孟堅處。

倪瓚詩札

 瓚再拜。適草草奉狀，伏塵答教並示埏字義，深感教其所不知也……賤累及少家具則必須移挈以避之，斷斷不敢稽滯執占以負累人也。

 則是破家後所書也。

 後書一詩，後又附啓。

 真。

元人詩稿殘片

 十四行。

 《題唐五王擊毬圖》、周昉《橫笛圖》、《明皇太真並笛圖》。

 字似王冕。

元人書趙孟頫論書帖

 “至元廿六年九月七日信筆書去，子慶必不以爲過也。”後款“臨謹識”。

 字似張雨。

元司馬亨孫書五律詩

 六行。

 款：勾吴司馬亨孫。

元楊基楷書送虞克用訪求雍公遺集之松江

 至正戊戌初月四日，蜀楊基頓首。履道孝廉爲我轉達，幸甚。

 字與前見書陶煜行狀同。

 真。

明馬治行書雲林山房詩

 五律二章。

 後跋，署：“洪武十七年甲子十月十四日爲立冬日，治識，時年六十三。”子新上款。

 真。

元楊維楨評詩帖

 對開：右開爲抄詩，十三行，陳樟詩；左開至正壬寅楊維楨評，草書六行，謂其空翠一詩得李長吉意云。

 真。

元張德機楷書皇甫謐高士傳二則

 十四行。

 款：“洪武丁巳中秋日雨窗録一過於荆溪之夕佳軒，横塘居士。”鈐“張德機”朱方。

 字學倪元林。真。

明錢應庚論書帖

蓑衣裱。八行。

"華亭錢應庚。"鈐"錢氏南
金"朱方。

字近歐。真。

明劉基題飲中八仙歌

蓑衣裱。五行。

字學趙。真。

元鄭元祐行書七律

款：遂昌山人鄭元祐賦。

後王鏊跋，謂爲送嘉定同知
張德常之作，又謂時前尚有一
詩題至正庚子，今已佚。

可知書於至正二十年，正在
吳中張士誠僞吳處也。

吉1—010

☆楊維楨等　跋張雨詩冊

紙本。十九開。

首開，至正二十一年楊維楨題，
言張雨仙去已一紀，則應逝於至
正九年。"右句曲外史與袁子英所
寫詩凡五十五篇……楊維楨。"

六十七歲。

至正壬寅蕭登等題。

顧定之觀款。七十四。禿筆
淡墨。

至正甲辰陳世昌題。

至正二十五年余詮題。

壬子倪瓚題。字精。

壬子袁華題。言手書以遺予
者，則即袁子英也。其堂名耕學
堂。時已贈陳彥廉，故爲題之。

戊申子月張紳題。

張昱題。

以上黃紙。

壬子初月八日倪再題。

張紳二題。

王行題。有《半軒集》，明初人。

張適題。

謝徽。洪武中史官。

壬子亥月張紳再題。

高啓題。小楷學鍾王，嫩而秀。

盧熊篆書題。

洪武丙辰袁華又爲陳彥廉題。
謂題者十五人中存者惟八人矣。

洪武丁巳范益題。

洪武壬子王彝題，周位書於辛
酉三月。

洪武癸亥耆山無爲題。

張來儀題。即張羽也。

洪武十九年道衍跋。即姚廣孝。

東吳文泰題。

張肯題。

弘治改元重九日吳瑄。

成化癸卯黃雲。

弘治壬子正月三日袁泰題。有
文徵明、項子京諸印。

楊循吉題。

張照。

張雨詩正文在上海博物館。

盧熊以前拍彩色。

吉1—159

☆王翬　江南春詞圖卷

紙本，設色。

康熙壬辰三月望日。

八十一歲。

前書文徵明《江南春詞》。

真。

吉1—194

蔣廷錫　花卉卷

絹本，設色。長卷。

四季花卉。臣字款。

有養心殿印。

是畫工所畫，蔣署款。

吉1—054

周天球　行書詩扇面☆

灑金箋。

壬戌仲春。

吉1—092

☆魏大中　行書詩扇面

金箋。

孟長兄上款。

真。

吉1—081

☆高攀龍　行書詩扇面

金箋。

孟長契丈上款。

真。字學鍾、王。

吉1—135

冒襄　行書詩扇面☆

金箋。兩面。

吉1—046

☆王寵　楷書琵琶行扇面

金箋。

真而佳。

吉1—041

☆文徵明　行書七律詩扇面☆

金箋。

真。

吉1—102

☆倪元璐　行書舊作五律詩扇面

金箋。

真。

吉1—101

☆侯峒曾　行書詩扇面

金箋。

真。

吉1—136

☆周亮工　行書詩扇面

金箋。

真。

吉1—024

☆沈周　山水扇面

金箋。

"西塞山前秋水清……"

明人舊倣。粗率。似謝時臣倣作。

吉1—043

☆唐寅　雨竹扇面

金箋。上有白斑。

"簾下垂垂雨，春殘日日雷。子畏。"

"得雨添新綠，倚風生嫩涼。徵明。"

真。

吉1—070

☆董其昌　倣梅道人扇面

金箋，水墨。

倣梅花道人筆意，甲戌秋仲，玄宰識。

字法顏。真。

吉1—163

☆惲壽平　菊花扇面

紙本，重設色。

"庚申閏八月在静寄軒擬徐崇嗣畫法。"

四十八歲。

真。

吉1—173

☆王原祁　倣巨然山水扇面

紙本，水墨。

丙子，思老上款。

真。

吉1—048

☆陸治　秋園花蝶圖扇面

金箋，設色。

秋園花正發……文伯仁題。

真而精。

吉1—049

☆文嘉　山水扇面

紙本，水墨。

"辛酉六月既望，文嘉。"

真。

吉1—131

☆胡慥　范雙玉小像扇面

金箋，設色。

"范雙玉小像。胡慥畫。"

吉1—162

☆惲壽平　魚藻圖軸

紙本，設色。

"甲寅秋八月……因製斯圖，青蓑釣徒南井抱甕客惲壽平……"

有石渠印。

真。色已脫。

以色脫拍彩色。

吉1—037

☆文徵明　清秋訪友軸

紙本，設色。

無紀年。

約六十餘。真而不佳。已敝。

吉1—047

☆陸治　竹泉試茗圖軸

紙本，設色。

印款。上文題：嘉靖庚子四月七日，偶觀叔平之筆，喜其清雅……

時陸治四十五歲。

真。學文處多，下半樹石尤甚。

吉1—036

☆文徵明　竹圖軸

紙本，水墨。

"徵明"款。袁褧、袁福徵、皇甫汸題畫上。

真而佳。勁爽。

吉1—106

☆陳洪綬　佛像軸

細絹本，設色。

無紀年。款：雲門僧悔病中敬書。

上部書《心經》。

約入清之初。死於壬辰。

真而佳。細筆。

吉1—022
☆沈周　雲山圖軸
紙本。
白雲飛處疑山動……長洲沈周。
乾隆題。
有石渠印。
米派，極粗率，墨點死黑，字亦粗率。舊倣本。

吉1—075
☆董其昌　疏林遠村圖軸
高麗箋，水墨。
"久不作雨淋牆頭皴法……玄宰。"
真而精。如新。

吉1—099
☆藍瑛　秋壑飛泉軸
絹本，設色。巨軸。
戊戌上元，七十四歲畫。
真。較潔淨。

吉1—051
☆仇英　煮茶論畫圖軸
絹本，設色。橫披改軸。
"吳郡仇英爲溪隱先生製。"鈐

"桃花塢裏人家"白方。
年代稍早，筆墨稍粗。真而不精。

吉1—064
詹景鳳　行書唐詩軸☆
紙本。

吉1—147
☆龔賢　湖濱草閣軸
紙本，水墨。巨軸。
樓臺結在太湖濱……武陵龔賢畫並題。
真而佳。上半不見天，章法奇特。

吉1—015
☆戴進　松陰獨釣軸
絹本，設色。
"錢唐戴進寫松陰獨釣。"鈐"錢唐戴文進"朱。
粗率。然是真。

吉1—153
☆朱耷　梅鵲軸
紙本，水墨。
"八大山人寫。"

晚年。粗率不佳,然是真。用
墨甚濃。

吉1—179

☆石濤　蘭竹軸

　紙本,水墨。

　誰道非干俗……隸書款。晚年。
字畫均已頹唐。竹枝葉佈滿
全幅。

吉1—012

☆元佚名　敬亭山色圖軸

　絹本,設色。

　是元人學李、郭庸手之作。寺
廟是江南大寺規格。

　是元代南方某大寺之寺圖。有
用之物。

黑龍江省

一九八四年四月十七日
大慶博物館

元佚名　瑤池醉歸圖卷
　紙本，設色。
　前有姚綬引首。
　己酉姚綬題，段天祐、劉直等
題詩。
　《石渠寶笈三編》著録。
　元人，或明初。

宋佚名　蠶織圖卷
　絹本。
　無款。
　至元丁亥鄭足老跋，誤憲聖吳
后爲顯仁。
　明人劉崧等題。
　南宋人。

一九八八年六月十七日
黑龍江省博物館

黑1—16
徐揚　西域圖卷☆
　　紙本，設色。
　　自嘉峪關向西，玉門關，布隆吉爾，安西，格子煙墩……至和闐止。
　　末款七行："西域平定，嘉峪關外拓地二萬里……臣徐揚。"
　　有"寶笈重編"印。
　　真。工筆。
　　是圖經而非輿圖。

☆徐鉉　篆書千字文卷
　　紙本，墨格。
　　首殘，從"騭"字始，每行十一字。
　　卷末另行：廣陵徐鉉書。
　　有袁忠徹、安國、項子京諸印。
　　末騎縫有"甲辰"、"□書"二宋印。又"喬貴成氏"墨印。
　　接一宋紙上書"勑魏杞"三大字，上鈐"書詔之寶"大方印。
　　後書"乾道丙戌三月初八日賜徐鉉古篆千文一卷"。

　　後另紙揭侯斯觀款。
　　斷處可見紙極薄，是摹拓本。
　　字稚而無筆力。
　　是宋人，後勅是宋紙上宋人書。
　　此是副本。蓋原賜有此物。子孫分房時復裝此本。

黑1—02
☆宋佚名　九歌圖卷
　　紙本，水墨。彩。
　　無款。
　　前景暘書引首。字似李東陽。
　　前隔水孫承澤題，謂爲李公麟《九歌》。
　　前有"喬氏"騎縫印、安氏印。
　　紙極光潤。隸書《九歌》，秀雅工緻。
　　畫樹多雙勾染暈成，荷竹亦秀雅，人物亦淡雅。
　　後録虞集題《九歌》詩及趙衷和詩，是元人抄件。
　　次林溫、王沂（鈐"王沂印"、"石田文房"[畫上亦有]）、周伯琦、林希元、劉鶚、賀方、錢惟善、易恒題，均元人。
　　末孫承澤題。
　　改定元人。

是南宋末人作品，人物衣紋簡處似有受禪宗水墨畫影響。此類作品少見。佳。

黑1—06

☆元佚名　九歌圖卷

皮紙本，水墨。彩。

有"御書房鑑藏寶"印。

水墨渲染爲主，人物烘出，再加墨勾，畫樹蒼勁。人物面貌是晚宋，樹是李唐一派。渲染雲霧特佳。

無名人藏印，亦無跋。

此是自運，與前本臨摹者異趣，《雲中君》一幅最佳。南宋人。

黑1—03

☆宋佚名　賣漿圖册

絹本，設色。彩。

風俗畫，工緻而俗，人物誇張。是宋末人。

黑1—05

☆宋佚名　蘭亭圖卷

紙本，水墨。彩。

後後序、柳公權狀、米芾題、宋高宗敕等。均抄件。

又加僞鮮于樞印。前加一僞趙孟頫引首。

畫筆碎，是元代庸人之作，加僞俞和款。

此件後跋雖抄件，而有史料價值。

龔開　洪厓出遊圖卷

紙本，設色。

後楊潛之、劉璃、程春三元人題真。

又，葉玉虎、顏世清諸新跋。

有三希堂印。

清人摹本，摹手劣。上有汪柯庭印，則摹時在清初矣。

黑1—04

☆宋佚名　西旅貢獒圖卷

絹本，設色。雙絲絹。

有耿信公藏印、"□王家書畫印"朱。

有"寶笈重編"印。

畫工細而有習氣，是南宋人摹，亦可能爲元人。

黑1—11

☆明佚名　百老圖卷

紙本，設色。

明人。寫意草草，俗劣。末加
"平山"僞款。

黑1—08

☆祝允明　草書前後赤壁賦卷
紙本。

"癸未閏四月二十五日，允
明。"在王婿家中酒後書。紙長，
《後賦》多寫一句。

真而不佳。頗熟而俗。

前邵瑩引首。草篆及趙宧光。

祝允明　自書太湖包山虎丘等
詩卷
紙本。小卷。

裁去後半，加僞款。真。

錢維城　山水卷
紙本，水墨。小卷。

僞。

史可法　行書赤壁賦卷
紙本。

僞。舊卷挖改加史可法款。

黑1—09

文徵明　尺牘册☆
紙本。七開。

致孔周（錢同愛）等札。

均真。

黑1—12

☆朱耷　春江翔魚軸
紙本，水墨。

款：八大山人。

敝甚。下畫水藻，罕見。款真。
補綴過甚。

黑1—15

鄭燮　竹石軸☆
紙本，水墨。

埜亭上款。

黑1—13

王原祁　柳橋村落軸
紙本，水墨。

去上款。"□□從游京師將及二
載……康熙辛巳孟冬，麓臺祁題
於金臺寓齋。"上款殘缺。

真而不佳。

黑1—14

鄭燮　芳蘭翠竹圖軸

　　紙本，水墨。大軸。

　　"芳蘭翠竹圖家柱石之圖。板橋居士鄭燮"。

　　真。

黑1—17

羅聘　柳陰雙鵝軸☆

　　紙本，水墨。

　　真而不佳。

鶡冠子卷一後半卷

　　紙本。

　　天津造。與首博所見同一手所造。

遼寧省

一九八八年六月十七日
吉林省博物館

吉1—039
☆文徵明　行書風入松等三首卷
紙本。
大字。每行三四字不等。
前《風入松》二首，後《卜算子·
夏夜納涼即事》，單款，無紀年。
真。

吉1—109
陳丹衷　臨鎖諫圖卷☆
紙本，設色。
即臨Freer本，水準甚差。真。

吉1—056
☆陳表　竹菊卷
紙本，雙鈎竹、菊設色。
"隆慶辛未九月十有九日，與山
陳表爲中翰謝清癡寫於梅雪齋。"
前謝從寧引首"與翁墨妙"四
隸字。
真。
畫首鈐謝從寧印，疑即所謂謝
中翰也。

吉1—187
☆虞沅　秋花圖卷
絹本，設色。
隸書款：虞沅。
"寶笈三編"印。
工筆。尚佳。

吉1—069
董其昌　山水卷
絹本，設色。
連峰數十里……玄宰畫。
後同絹上書論畫。"辛亥小春
月，董其昌。"
五十七歲。
畫似老松江，山石渾不露筆，
樹枝亦熟練有餘。
字亦光鮮，恐是松江之佳者。
疑。

吉1—004
☆宋佚名　春塘禽樂圖卷
粗稀絹，設色。
無款。
畫山水樹石是李唐一系，中
夾禽鳥，內一段山澗又是馬遠後
學。是南宋末或元代江南之作。

吉1—067

☆馬守真　蘭花卷

紙本，水墨。

喜見蘭葩似景星……馬守真並題。不真，是代書。

纖玉臨池筆意新……文震亨題。真。

生生紫豔多丰韻……東吳顧苓題於真孃墓下。

是代筆，諸題真。

吉1—020

☆沈周　松石卷

紙本，水墨。

開首"啓南"一印，拖尾又一印同。

後題詩："豪來畫松作長卷……"大字，每行四字。

後嘉靖丙午張寰跋。

有"寶笈三編"印。

粗筆畫松泉石，學梅道人。與故宮立軸有似處，而筆老。

時代够，畫松佳而字極差，疑是同時人做書，但書畫紙質相同，印亦同，書之弱與畫松之勁筆不協調。

竢考。終是可疑。如謝時臣等

作僞可至此水平。

吉1—018

☆沈周　西山秋色圖卷

紙本，設色。高卷。宋紙。

後大字書詩，每行三字。"成化庚戌八月三日西山之行，秋色滿林可愛，返歸追想，漫興作此圖系書之，長洲沈周。"

六十四歲。

後沈德潛題。

有"寶笈三編"印及畢沅印。

粗筆，熟紙托墨，淺絳，用筆豪健。佳，然稍熟。

字學黃而有二沈意，罕見。亦熟紙，字滑而薄。

按：成化無庚戌，此件終是可疑。以畫亦太能也。然時代却相近，不能晚於正嘉。石田畫極難定，此即一例。

吉1—019

☆沈周　林壑幽深卷

紙本，水墨。

生紙畫，無款、印。

後紙題七言詩，末書"弘治甲寅十月廿四日希哲冒寒過訪，申

謝此卷不足罄懷，沈周。"矮於
畫幅。

　　接縫鈐"有竹可居不爲貧"，是
沈氏印。

《佚目》物。

　　畫起首尚有姚公綬意。真。內
一段學董巨，點苔極佳。題是後
配入者。

一九八八年六月十八日
吉林省公安局
（在吉林省博物館）

沈周　花果卷

紙本，水墨。

弘治戊申清和四月過松濤庵……

後王寵題，真。

是真跋以配摹本，然摹本亦明人。

文徵明　江南春卷

絹本，設色、小青綠。

印款，末"徵明"二字長白文。

後文徵明書《江南春》。烏絲欄。王穀祥、文彭、文嘉、周天球、陸師道題。均真。

畫是文派。畫樹有似處，石差，點苔尤生硬不化。畫後似未完，左下角押一印。似截去後半，加偽印。

疑是文之弟子所作，文及諸人題之。去後尾以充文畫也。

一九八八年六月十八日
吉林省博物館

蘇軾　尺牘論文帖卷
　　紙本。
　　雜摹尺牘論文書於一紙。文多不相連屬，紙是明紙。約是明初人摹本，筆法不佳。
　　董嗣成、馬□□、周天球、王世貞、詹景鳳等敬跋。是跋此册者。一跋中稱爲雜綴簡尺云云。

清佚名　法式善小像卷
　　紙本，設色。
　　翁方綱引首。
　　翁方綱、江德量、程晉芳、孫效曾、程昌期、汪如洋、吳省欽、吳省蘭、褚廷璋、鄒炳泰、鄒奕孝、陳嗣龍、吳壽昌、黃軒、陳崇本、百齡等題。

吉1—228
董邦達　倣王蒙松壑仙廬卷☆
　　紙本，水墨。
　　"松壑仙廬。臣董邦達恭倣王蒙筆意。"
　　《寶笈三編》著錄。

吉1—146
李因　花鳥卷☆
　　綾本，水墨。
　　"癸丑夏日，海昌女史李因畫。"

吉1—078
☆董其昌　臨李北海書卷
　　紙本。
　　首殘。第二段爲其五、其六、其七，所書是《大智禪師碑》後之頌。
　　末有高士奇小字書"江村簡静齋藏"。
　　真而精。
　　首段存其二、其三，缺其一、其四。均原頌之編號。

吉1—245
☆羅聘　鬼雄圖卷
　　紙本，水墨。
　　以墨畫。"鬼雄圖。倣西漢人畫石闕法，羅聘。"

吉1—244
羅聘　松楸丙舍圖卷☆
　　紙本，設色。

壬子秋作，平伯上款。
孫星衍、趙懷玉跋。
真而劣。

吉1—235
☆錢維城　江天秋霽圖卷
紙本。水墨。
"江天秋霽。臣錢維城恭繪。"
嘉慶印。
《佚目》物。

俞和　楷書蘭亭詩卷
紙本，方格。
偽。明後期人書。

吉1—218
☆張照　臨宋人書卷
綾本。
《寶笈重編》著錄。
真而佳。

吉1—080
☆陳价夫　山水卷
紙本，水墨。
學梅花道人、黃大癡、顏宗、
沈石田，四段，各附詩及題。萬
曆庚戌款。

名价夫，字伯孺。
後徐惟起跋，是閩人。
明末庸手之作，書畫均甚劣。

吉1—050
☆文伯仁　秋山蕭寺卷
絹本，設色。
"五峰山人文伯仁寫。"細筆，
勁細。
有"寶笈重編"印。
學王蒙牛毛皴。真而佳。

吉1—256
黃鉞　喜起賡歌圖卷☆
灑金箋，設色。
"喜起賡歌。臣黃鉞恭畫。"
有"寶笈三編"印。

吉1—237
丁觀鵬　四獵騎圖卷☆
紙本，設色。
乾隆十四年奉敕……
有"寶笈重編"印。
真。畫工細而弱。

吉1—196
☆李珩　蠻溪使槎圖卷

紙本，設色。

王澍引首篆書。

"蠻溪使槎。康熙壬寅嘉平既望，三湘李珩寫。"

記黃叔璥迎視臺灣之事。其人字"玉圃"。

邵焜、勵廷儀、張鵬翀、呂謙恒、張照等題。

有史料價值。

郭忠恕　明皇避暑宮殿圖卷

絹本，設色。

山水有王石谷影響。樓臺是李寅、袁江。清代。

後張寰題，真。

吉1—132

☆陳維垿　黃山一望圖卷

紙本，水墨。

"黃山一望。乙巳重九前六日寫於後海石鼓峰下之北斗庵，葭湄學人陳維垿手識。"

後題長詩，款：初冬日子京又題於性存齋。

汪汝祺、王時敏、王鑑題。王石谷持示王時敏，因爲題之。

康熙五十年毛師彬題。

畫細碎。墨法有似王鑑處。

吉1—091

李流芳　蘭花卷☆

紙本，水墨。畫十四幀，冊改卷。

丙辰，子薪上款。

"筆香湘沅。石戹沈顥題。"

有徐紫珊印。

真。

黃道周　蘭石圖卷

紙本，水墨。長卷。

末長題，崇禎戊辰秋日於濟寧舟次作。己巳又畫……

是明末人之作，割去尾款，加石齋僞印。

吉1—138

☆陳舒　山厨旨趣卷

紙本，設色。

"癸丑秋八月三日，拙民陳舒字原舒別號道山於康居閣下寫供借雲關主老和尚大教慈悲一笑。"

有"寶笈三編"印。

吉1—072
☆董其昌等　合書孝經卷
　綾本。
　董其昌、米萬鍾、王思任、陳
繼儒（白石山樵，己卯）、查繼佐
五人。

管道昇　碧琅庵圖卷
　黃紙本，水墨。
　後楷書《記》。
　畫似唐伯虎一派。明人僞。

吉1—057
☆徐渭　花卉卷
　紙本，水墨。
　分段畫。花、竹、葡萄等……
　真。末裁去，無款。

宋人　晉賢圖卷
　絹本，設色。
　即《西園雅集圖》。
　明末片子。僞乾隆印。

吉1—209
☆金農　隸書蘇詩卷
　高麗箋。
　"東坡先生五古三首書於愛山

臺旅舍，錢唐金司農。"隸書。農
作"𨿳"。

吉1—035
文徵明　行書早朝詩卷☆
　紙本。
　"老況時年八十有八，徵明。"
　大字。末紙截去少許，款字意
不完。

董其昌　書洛陽名園記卷
　綾本。
　無紀年。
　不佳。滑。

吉1—006
宋佚名　金粟山大藏大般若波羅
蜜多經，第三百八十卷☆
　《秘殿珠林》著錄。
　真。

陳繼儒　梅花卷
　紙本，水墨。
　"墨花精發。雪居弘。"真。
　前梅花。無款。
　"乙酉夏日，橫波夫人近獲陳
眉公梅花索題，時倚裝匆匆……

非煙拜記。"

後自書詩，庚申款。六十三歲。真。

吉1—125

☆王鑑　雲壑松陰圖軸

絹本，設色。

"乙巳季冬有顯金年翁索筆爲令岳謙翁先生六十初度，時以歲逼不及搦管。新春……倣巨然雲壑松陰以應。婁水王鑑。"

真而不精。

吉1—177

☆石濤　松石圖軸

紙本，水墨。

爾翁上款。"時甲寅夏日，粵山石濤濟並識。"

三十三歲。

真。學梅清一派。

任頤　牡丹軸

紙本，設色。

光緒辛巳。

四十二歲。

真。

吉1—178

☆石濤　出峽圖軸

紙本，設色。

"庚午仲春寫於金門之且憨齋中，清湘石濤。"

四十九歲。

"即從巴峽穿巫峽，還從襄陽向洛陽。"

真而不佳。畫散，筆亂。

吉1—185

☆禹之鼎　肖像軸

絹本，設色。

"辛巳春月，廣陵禹之鼎。"

真。如新。

吉1—139

☆釋髡殘　茅屋待客圖軸

紙本，設色。

"癸卯十二月望後二日樵師……"小楷書五言詩。

五十二歲。

真。小楷罕見，而必真。

吉1—130

☆黃向堅　劍川圖軸

紙本，水墨。

自題"劍川道上……"無紀年。

石蘊玉、齊彥槐等邊跋。

真。

吉1—176

☆王原祁　江南春色軸

絹本，設色。殘冊之一。

印款，臣字印。

沈德潛、李世倬等邊跋。

真。

吉1—212

黃慎　白鹿軸☆

紙本，水墨。

無紀年。

真。

吉1—268

費丹旭　海棠繡球軸

紙本，設色。

癸卯，子慶上款。

四十二歲。

佳。

吉1—260

錢杜　竹柏芝石軸☆

紙本，水墨。

甲戌冬日。

五十一歲。

真。

吉1—113

明佚名　樵讀圖軸☆

絹本，設色。

無款。樵者，有斧，執一書。

明人。

曾鯨　秋江釣艇圖軸

絹本，設色。

"崇禎乙亥九月望後六日爲朝宗社兄寫秋江釣艇圖，閩中曾鯨。"

新僞。

吉1—234

王宸　楚江風色軸☆

紙本，水墨。

乙未，董軒老妹丈上款。

吳熙載　花卉軸

紙本，設色。

真。

吉1—204

李鱓　荷鴨圖軸☆

　紙本，設色。

　乾隆十五年。曾愛涼風拂舞

筵……

　真而不佳。

吉1—156

☆土肇　賺蘭亭圖軸

　絹本，設色。

　"康熙歲次己卯春日倣巨然賺

蘭亭圖，耕煙散人王翬。"

　真而佳。

吉1—083

☆來復　行書七律詩軸

　紙本。

　金鈿寶靨曉妝齊……戲贈友

之一。

　清初。

任頤　畫屏

　設色。四條。

　吳昌碩題畫上。

　真。

一九八八年六月二十日
僞滿皇宮博物院
（在吉林省博物館）

王宸　倣趙善長山水扇面
　　紙本，設色。
　　七十八歲。
　　真。

孫陽袞　倣黃子久山水扇面
　　金箋，水墨。
　　似惲向。

胤禎　行書詩扇面
　　金箋。
　　真。

錢穀　天池石壁圖扇面
　　金箋，設色。
　　辛未秋七月爲條谷先生寫天池
石壁圖，錢穀。
　　真而不佳。

一九八八年六月二十日
吉林省博物館

吉1—198

☆華喦　臨鏡圖軸

紙本，設色。

"蘇家小小當秋立，最妙解鬟臨鏡時。新羅山人寫於雲阿暖翠之閣。"

畫一對鏡仕女，上有高柳。

柳、竹、衣紋佳。

吉1—148

☆顧眉　蕙石軸

綾本，水墨。

"顧氏横波寫。"鈐"秣陵眉"、"一顧"。

"丁亥季夏屬閨人寫似愚公年社翁正，弟鼎孳識於舊雨齋。"鈐"龔鼎孳印"。字佳。

真。

吉1—052

錢穀　小亭清蔭軸☆

紙本，設色。

小亭清蔭。錢穀。

畫板甚。

吉1—095

邵彌　觀瀑圖軸

紙本，設色。

"戊寅冬十月上浣似鳴節社詞兄，邵彌。"

"己亥季冬展僧彌遺墨，玩之如見其人焉，賦爲明節社詞兄正。鄭量。"

畫極單薄，淡墨潦草，然是真。紙是精紙。

福臨　二釋子圖軸

紙本。

有乙未御筆諸印。

疑。

吉1—021

沈周　枇杷軸

紙本，水墨。

題五絶：晚翠枝頭果，黃金鑄彈丸……沈周。

真。

吳説　行書尺牘軸

紙本。

明人臨本，有錯字。

吉1—104
項聖謨　竹枝圖軸☆
　紙本，水墨。失群册裱軸。
　身在竹林之中……無款有印。
　真。

吉1—250
☆鄧琰　篆書軸
　龍虎之山，靈氣之通……嘉慶
庚申暮春，完白鄧石如書。
　真而俗。

吉1—065
朱翊釲　行書五言詩軸☆
　紙本。
　碧樹颯商音……
　學文徵明。佳。

吉1—108
汪鰲　書七絶詩軸
　紙本。
　漢將承恩必破戎……
　明末。

吉1—120
王鐸　臨帖軸
　雲母箋。

己卯書。
死眉瞪眼。疑偽。

吉1—086
趙左　倣巨然小景軸
　紙本，水墨。
　"戊午夏日倣巨然小景，華亭
趙左。"
　真。本色。

吉1—088
☆薛素素　蘭花軸
　絹本，水墨。
　"甲寅八月望前一日閒窗戲
筆，薛氏素君。"
　上方小楷書詠蘭之律賦，秀雅。
　年代够，姑以爲真。

項聖謨　菊圖軸
　紙本，設色。殘册改軸。
　反鉛。

吉1—059
☆徐渭　行草書七律詩軸
　綾本。
　"官閣邀賓許馬迎……"
　迎首鈐"公孫大娘"白長。

大字。真而佳。

吉1—023
沈周　蜀葵圖軸☆
　紙本，設色。
　"五月庭前有此枝……沈
周。"
　真。
　以色脱只入賬。

吉1—219
方士庶　山水軸☆
　紙本，水墨。
　"乾隆元年秋九月倣李龍眠山
莊圖筆意。"
　真而劣。

吉1—222
余省　梅竹八哥軸☆
　紙本，設色。
　臣字款。
　真。

吉1—116
戴明説　行書五律詩軸☆
　綾本。
　梅庵上款。

劣甚而真。

吉1—027
☆黃翊　竹石黃花軸
　絹本，設色。
　鈐"餘杭黃氏九霄"印。
　畫竹尚有學夏㫤處。明後期。

王原祁　倣大癡山水軸
　紙本，設色。
　自題：張雨題大癡畫有山川渾
厚草木華滋……
　偽本。

吉1—066
☆馬守真　蘭竹石軸
　紙本，水墨。
　"辛丑仲冬念四日寫似彦平詞
宗正之，湘蘭馬守真。"
　上陳文述題於詩堂。
　真。

吉1—038
☆文徵明　樹下聽泉軸
　絹本，設色、青綠。
　"青山列障草敷茵……徵明。"
　款真。畫整體看不佳，而樹、

人物細部有佳處。似是真而不佳之品。

吉1—133
☆劉宓如　秋塘蛺蝶圖軸
　　紙本，水墨。
　　"乙巳春三月，塞翁寫。"
　　畫粗俗。

吉1—129
傅山　行書詩軸
　　綾本。
　　朝日點紅妝……印款。
　　大字。佳。

吉1—033
☆文徵明　竹石喬柯軸
　　紙本，水墨。
　　"甲午夏六月過履仁書齋戲寫竹石喬柯圖，徵明。"
　　真而佳。
　　其上部枯枝與上幅青綠山水上部所畫筆法同，可證上幅亦真。

吉1—134
藍孟　山水軸☆
　　絹本，設色。

甲辰。
真。

董其昌　翠岫丹楓圖
　　紙本，設色。
　　余爲庶常時於都門見張僧繇所繪翠岫丹楓圖……今春爲陳徵君作没骨山水景，尚未愜意……
　　又陳繼儒題。言爲所藏董畫第一。
　　又董題。
　　張伯駒以六十元得之，自跋於邊綾。
　　新摹本。

吉1—058
☆徐渭　水仙竹葉軸
　　紙本，水墨。
　　"三月朔日涉筆新，水仙竹葉兩精神。正如月下騎鸞女，何處堪容啖肉人。青藤。"
　　款尖筆書，畫亦淡。水仙雙鈎，似。竹不似。字有其筆意。或是臨時率意之作？

文嘉　朱筆白描達摩軸
　　紙本。

萬曆……

僞。

宋佚名　山水軸

　絹本。雙拼絹。

　是元明間人畫。畫中有李唐，

有夏珪。是雜做各家拼成。

祝允明　丁字文册

　紙本。

　染紙。僞。清初人？

吉1—180

楊晉　山水册☆

　紙本，設色。小册。

　辛巳款。

　袁寒雲題。

　真。

吉1—229

錢載　蘭石册☆

　紙本，水墨。

　壬子款。

　真。

趙孟頫　楷書參同契册

　紙本。

每頁八行。

　是明中期以前人抄本書，後人

截去邊欄，裱成册。又裁去末一

段真跋，由劉墉補書二行並題爲

趙作。是善本書。

吉1—030

祝允明　行書長恨歌册

　紙本，烏絲欄。十六開。

　無紀年。

　字潦草草率，無力，不真。是明

人做本。

　附董其昌行書《常清静經》

册。真而佳。

戲鴻堂墨妙册☆

　用現成册子寫。二册，共二十

三開。

　第五册摹古，第六册隨筆。

　存二册。平平。

吉1—029

邵寶等　明人詩札册

　紙本。

　邵寶手札☆

　印流雲箋。

　“顧台州知契”上款。

真。

文彭牡丹詩

周天球

文嘉

黃姬水致錢磬室札

吉1—073

董其昌　山水册☆

　　紙本，二開設色、餘墨筆。六開，直幅。

　　自對題。

　　內設色二開是典型松江。一松樹全非董，畫樹筆法俗，全非董氏章法。舊做。

　　對題亦偽。

黃姬水　書札册

　　致其八房大叔。

　　真。

吉1—119

王鐸　行書詩册

　　綾本。十六開，直幅。

　　一白綾本，題"崇禎丁卯"，下注"元年"，蓋是説題干支。

　　三十六歲。

　　後花綾書《蘭亭》及他詩，題

天啓乙丑，蜀亭上款。

　　三十四歲。

吉1—211

黃慎　花鳥册☆

　　紙本，設色。八開，直幅，小册。

　　真而草率。

吉1—188

☆高其佩　雜畫册

　　紙本，設色。十開，對開改橫册。

　　真而佳。

王士禛等　清初人讀書尚友圖册

　　查士標引首。

　　高邁庵補圖。

　　王士禛、湯斌、吳偉業等題。名人極多。

吉1—097

黃道周　楷書榕頌册☆

　　絹本。六開，橫幅。

　　真。稍早年。

吉1—255
奚岡、汪用成、姚嗣懋、顧洛
四家花卉册
　　紙本，水墨。八開。
　　真。

吉1—239
汪承霈　花卉册☆
　　紙本，設色。十開，推篷。
　　乙巳。
　　學南田。優於其習見臣字款工
筆者。真。

吉1—201
邊壽民　書畫册☆
　　紙本，設色。十四開。
　　癸丑作。
　　徐悲鴻題。
　　真而平平。

吉1—154
☆王翬等　山水册
　　紙本，水墨。十開，橫册。
　　王翬。四開，己巳。
　　王鴻藻。三開。
　　楊晉。三開。

吉1—193
☆蔣廷錫　花卉册
　　絹本，水墨。十二開，直幅。
　　“丁酉八月戲寫墨花十二幀，
酉君。”
　　鈐“酉君”、“漱玉”等印。
　　張照、王圖炳、陳邦彦、薄海
等對題。
　　真而佳。

一九八八年六月二十一日
吉林省博物館

吉1—195
蔣廷錫等　清人畫扇面
　金箋，設色。九張。彩。
　臣字款。阿爾稗三，蔣廷錫四，余省一。
　佚名。鈐"乾隆御覽之寶"。
　工筆，均精。

吉1—262
☆江介　花果册
　紙本，設色。十二開，橫幅。
　無紀年。
　學南田、奚岡等。

吉1—093
☆卞文瑜　山水册
　紙本，設色。直幅，小册，十開。
　辛未秋七月望。
　真而佳。潔淨如新。

吉1—226
杭世駿　山水雜畫册☆
　絹本，水墨、設色。十二開，直幅。
　壬申冬月客廣州。
　不佳，粗率而有俗氣。

吉1—186
查昇　楷書羽獵賦册
　紙本。十三開，對開。
　康熙庚午。
　真。工細。

于敏中　行書詩成扇
　灑金箋。扇骨刻花精美。
　背面花卉。無款。有樂善堂清玩印。

陸治　山水成扇
　灑金箋，設色。螺鈿骨。
　"江鄉雲物驚秋至……陸治。"
　乾隆題。
　真而佳。
　背面永琰書《御製四得論》。

董其昌　山水成扇
　金箋。棕竹骨。精。
　"原隰黃綠柳……玄宰圖。"
　有乾隆印。

做本。

吉1—111
☆張應召　山水扇面
　金箋，水墨。
　壬戌，實水上款。

吉1—034
文徵明　山水扇面
　金箋，水墨。
　辛丑。
　不佳。真。

吉1—165
☆惲壽平　山水扇面
　紙本，設色。
　赤霞先生有九江之行，圖此贈
別。壽平。
　三十餘歲。

吉1—076
☆董其昌　山水扇面
　金箋，水墨。
　玄宰寫。
　真。

吉1—025
☆沈周　山水扇面
　金箋，設色。
　春水綠添四五尺。
　真。

王翬　山水扇面
　真而不佳。

吉1—122
☆褚篆　松壑雲泉扇面
　紙本，水墨。

周之冕　花鳥扇面

吉1—166
惲壽平　山水扇面
　紙本，水墨。
　“法荊關遺意。壽平。”
　真。四十餘。不佳。

王翬等　明清人扇面冊
吉1—160
☆王翬倣趙令穰江鄉清夏圖
　紙本，設色。
　癸巳。
　真而精。

吉1—157
☆王翬採菱圖
　紙本，設色。
　芳洲上款，己丑。
　真而佳。
吉1—155
☆王翬雲壑松泉圖
　紙本，設色。
　壬申。
　真而不佳。
吉1—266
戴熙山水圖
　金箋，水墨。
文徵明行書詩
　金箋。
吉1—151
徐枋山水圖
　甲子夏日傲關全筆意畫於澗上
草堂。
吉1—167
☆惲壽平園香春霽圖
　紙本，設色。
　征抑上款。
　真。四十左右。佳。
吉1—169
☆高簡江南春色圖
　紙本。

　真。
☆吳崧樹石小竹圖
　真而佳。
吉1—175
王原祁山水圖
　庚寅。
　真。

洪亮吉等　清代學者書扇面
　洪亮吉，伊秉綬，姚鼐，錢大
昕，孫星衍等。
　均真。

吉1—224
鄭燮　行書七言聯
　紙本。
　"刪繁就簡三秋樹……"
　真。

閻爾梅　七言聯
　長跋。
　吳榮光藏印。
　偽。

吉1—208
金農　七言聯☆
　高麗箋。

丙寅嘉平三月，香草上款。

異書自得作者意……

真。

吉1—203

☆李鱓　行書五言聯

紙本。

乾隆二年書於都門寓齋。考堂
研長兄上款。

"無波古井水，有節秋竹竿。"

吉1—240

張棟　做巨然山水卷 ☆

紙本，設色。

清。畫不佳。

吉1—232

王三錫　山水卷 ☆

紙本，水墨。

庚辰款。

真。

吉1—170

梅庚　湖山清勝卷

紙本，水墨。

"戊子新秋，雪坪梅庚漫設。"

鈐"阿庚"白方。

梅清之侄孫。

真而佳。筆秀雅。内有瞿山意。

李士燁　十五堂香火田疏卷 ☆

黃紙本。

"崇禎拾二年季春之吉日，佛
弟子李士燁薰沐敬書於襲馥齋。"
捐田八畝證明書。

後丙午李士焜書其父詩九首、
文二段。

吉1—214

方琮　攜琴入山圖卷 ☆

紙本，設色。

臣字款。

張宗蒼、董邦達後學。俗。

吉1—089

張瑞圖　行書醉翁亭記卷 ☆

雲母箋。

天啓丙寅夏六月。

真。

沈周　溪山行樂圖卷

紙本，設色。

辛酉款。

有宣統印。

前圖後書,均偽。明代倣作。

吉1—261

翟繼昌 江南春卷 ☆
絹本,設色。
"江南春。嘉慶壬申七月望前,
翟繼昌。"
前自書引首,自畫邊框。
後自書曲子。
真。

項文彥、陸鋼 明湖秋泛圖卷
紙本,設色。
項文彥,光緒辛巳;陸鋼,光
緒辛巳。

明佚名 羅漢像卷
粗絹本,設色。
無款。鈐"臣考中崇禎丙子解
元丁丑進士"朱。
畫是明末。吳彬後學。

范榕 花卉卷
紙本,水墨。
乾隆。號墊君。學蔣廷錫。

王宸 梅花書屋圖卷

紙本。
庚戌孟春作。
真。

方琮 雲壑丹臺卷
紙本,設色。內府裝。
臣字款。
真。

賈全 漁隱圖卷
紙本,設色。小卷。內府裝。
臣字款。
真。

永瑆 尺牘卷
紙本。
用虛白齋箋。真。

吳大澂 倣石田人物卷
紙本,設色。
廣盦三弟上款。
真。

陳繼儒 梅竹石卷
金箋。長卷。
畫劣極。後拼入款。
後湯賓尹等三題。真。

俞臣　蘭竹石卷
　　紙本，水墨。
　　甲申冬日寫，西湖俞臣。
　　真。

柳遇　東樵小像卷
　　紙本，設色。
　　畫甚佳，金陵風格。人物亦佳。
加僞款。

祝允明　楷書四十二章經卷
　　絹本，朱絲欄。
　　癸巳八月。
　　十四歲？
　　王芑孫跋，云曾上石。
　　字滑，有二沈意。僞。

吉1—068
湯煥　行書西湖十景詩卷☆
　　紙本。
　　"萬曆辛丑秋八月既望，鄰初
道人煥記。"
　　真。

陳邦彥　書柳梢青四梅圖卷
　　紙本，設色。小袖卷。

王一清　魚藻圖卷
　　絹本。長卷。
　　"嘉靖乙卯五月，藏春居士戲
墨。"鈐"王一清"印。
　　前薛慎微書引首。
　　是明中後期畫。畫上款、印爲
薛氏僞加。

吉1—191
蔣廷錫　花卉卷
　　絹本，水墨。
　　康熙癸巳又五月十有三日，
廷錫。
　　鈐有"一洗膠粉空"朱方、"青
桐軒書畫記"朱方。
　　後有"形似"、"青桐軒書畫記"
二印。
　　真。

一九八八年六月二十二日
吉林省博物館

永瑆　書蘭亭故實卷
　　高麗箋。燒下端。
　　前書札及吳榮光、英和題。
　　真。

文彭、文徵明　書札卷
　　文彭札西樓上款。
　　真。

王鐸　行書詠蘇州詩卷
　　綾本。
　　丙戌。望莫厘峰、蘇州西鹿
山等。
　　真。粗豪。

吉1—124
☆釋海明　行書橫幅
　　黃紙本。
　　從上承嗣，來源布載，傳燈世
譜，此不復述。己亥十月六日寓
萬竹山福國禪寺，傳曹溪正脈第
卅五世破山明手書付。鈐“臨濟
正宗”、“破山明印”。
　　迎首鈐“醉佛樓”朱長。

沈士充　山水軸
　　紙本，設色。失群殘冊裱軸。
　　“士充。”
　　原對題裱於上方。

胤禛　黃州竹樓記卷
　　綾本。
　　首行題下書“雍王書”三字。
　　末無款，鈐“御賜朗吟閣寶”
朱方、“和碩雍親王寶”。
　　學董。

吉1—107
王聲　柳陰春嬉圖軸☆
　　金箋，設色。
　　甲寅款。

吉1—063
☆莫是龍　行書五古詩軸
　　絹本。
　　“極浦兼葭好……雲卿。”
　　真。

吉1—164
☆惲壽平　藕花鵝戲圖軸
　　紙本，設色。
　　元人有藕花香雨……南田壽平。

字軟，荷花稍佳，鵝大劣。時代夠，印尚可。存疑。

吉1—197
☆沈銓　鶴鹿同春軸
絹本，設色。
"乾隆戊午中秋，吳興沈銓寫。"

吉1—028
朱見深　樹石雙禽軸
紙本，水墨。
"成化庚子御筆。"鈐"大明太祖曾孫"。
粗筆。石用大斧劈，樹粗筆，是成化時風格。真。

吉1—161
☆惲壽平　松梅軸
紙本，淡墨。
"庚戌三月在香楓渡撫古，南田草衣壽平。"前題二行。
款字潦草而細。疑不真。

吉1—060
☆宋旭　雪居圖軸
紙本，淡設色。
雪居圖並題……石門宋旭。在石上。
陳眉公等近十人分題樹上、屋上、窗上……
真。

董其昌　書詩軸
綾本。
偽。

吉1—040
文徵明　行書詩軸
紙本。
一爲清朝忝列臣……
舊做。

吉1—094
☆張宏　水閣共話圖軸
絹本，設色。
天啓甲子重陽，君略詞兄上款。
四十八歲。
真而平平。

吉1—121
王鐸　行書軸☆
花綾本。
"奉榮示訖……"
真而劣。

吉1—031
張路　拐仙圖軸
　絹本，水墨。
　"平山"款。手執一卷，上書"嵩祝南山卷"。
　真。

吉1—172
錢榆　竹石白頭軸 ☆
　綾本，水墨。
　"丁丑端月，虎林錢榆寫於斯友居。"
　是明末。竹石有似陳嘉言處。

王鐸　行書軸
　綾本。
　陳師以丹灶爲事……
　僞。

張瑞圖　行書軸
　山隱西亭爲客開……瑞圖。
　去上款，併本款及於次行下。真。

王文治　題潘恭壽蜀葵圖軸
　高麗箋，設色。
　印款。王題左上。
　劣甚。

董其昌　行書五言詩軸 ☆
　綾本。
　"大道直如髮……董其昌。"
　棱伽山民隸書題。鈐"顧子長"印。又有"顧亮基印"、"顧曾壽"二印。又劉彥冲印。
　疑倣本。

吉1—199
高鳳翰　柳花春筍軸
　絹本，設色。
　萱安上款。
　真。右手。早年。

吉1—246
☆羅聘　三色梅軸
　紙本，設色。
　"朱草詩林中人羅聘畫。"
　真。工緻。

吉1—090
張瑞圖　行書五律詩軸 ☆
　綾本。
　文悅東陂好……
　真。

吉1—084

☆胡宗信　疏林小立軸

紙本，設色。

"乙巳冬日，胡宗信寫。"鈐

"可復氏"白、"胡宗信印"白。

樹瘦長，石有學石田用墨處。

風韻與吳彬有相近似。

吉1—127

☆謝彬、項聖謨　項聖謨像軸

絹本，水墨。小幅。

謝畫項聖謨像，項補景。

畫幅正中項小楷書"松濤散仙"，

末款："壬辰霜降雨夜燈下書，項

聖謨。"是其自題像。謂丁卯葺一

室。有客贈盆松，只餘其三……

真而精。

吉1—096

☆邵彌　山莊圖軸

絹本，設色。失群冊之一，橫

冊改軸。

山莊圖。邵彌擬王維。

細筆甚精。學山樵。

吉1—105

☆陳洪綬　梅花軸

絹本，設色。

洪綬畫於松醪山館。鈐"洪

綬"、"章侯氏"小橫、"千巖萬壑

中人"大朱文。

下方陳字題，謂爲卅十時作。

蓋三十而誤書也。

吉1—055

☆王鑑　溪橋泛舟圖軸

絹本，水墨。

"嘉靖己未秋日，繼山王鑑寫

於寶界山之可吟亭。"

"繼山"、"己丑進士"二白文

印在右下。

上有張袛題，謂爲王問之子。

是王問之子王鑑，非廉州。

大樹學王問。而山頭勾勒加細

點，又受朱端影響。

吉1—150

☆蕭一芸　板橋觀瀑圖軸

紙本，設色。

"己酉中秋寫於雉皋之水繪

庵，呈亢宗先生教，蕭一芸。"鈐

"閣有"、"蕭一芸"。

畫極似蕭雲從。佳。

李因　梅花八哥軸
綾本。
真而平平。

吉1—248
☆羅聘　雙馬圖軸
絹本，設色。小幅。
撲面風沙行路難……
真。

吉1—265
吳熙載　篆書四言橫幅
紙本。
學《天發神讖》。真。

吉1—087
☆劉原起　倣梅道人山水軸
紙本，水墨。
壬申夏日。
學文。真而平平。

吉1—145
☆龔鼎孳　行書五律詩軸
綾本。原裝。
壬子臘月寄懷顥若年世兄並
正，龔鼎孳。

吉1—053
☆陳栝　松溪泛舟軸
紙本，水墨。
"嘉靖癸丑秋仲，沱江子陳栝
□於清江寓舍。"字殘損。
陳繼儒題畫上。

吉1—123
☆祁豸佳　山水軸
絹本，設色。
有學藍瑛處。

吉1—114
☆明佚名　翠柳黄鸝軸
絹本，設色。
康有爲題爲宋人。
學呂紀一派。

吉1—115
沈顥　秋林禪定圖軸
絹本，設色。
真而平平。有擦傷。

吉1—270
王禮　花鳥屏☆
紙本，設色。四條。
同治六年。

真。本色。

吉1—103
項聖謨　松石軸☆
　紙本，水墨。
　丁酉十月既望……"爲公粲寫
似湘芷。"後又題贈人。
　真而劣。

吉1—117
戴明説　竹圖屏
　絹本，水墨。四條。
　三晴一雪。
　真。
　以四屏難得，入目。

吉1—100
藍瑛　春溪香遠圖軸☆
　絹本，設色。
　無紀年。寫於香遠樓。自題倣
趙承旨。

吉1—258
☆羅允紹　梅花軸
　紙本，水墨。
　"辛酉嘉平，羅允紹寫於香葉
草堂。"

　鈐"介人"、"生於己卯"。
　兩峰之子也，畫梅克肖。

吉1—071
☆董其昌　春郊煙樹軸
　絹本，水墨。
　"倣黄子久春郊煙樹圖。乙亥
三月識，玄宰。"
　晚年。下部樹有空勾者。

吉1—128
程正揆　贈穆倩秋山亭子軸
　紙本，設色。
　"丙戌冬月畫爲穆倩詞姪政，
青溪揆。"
　真。是贈鄭旼者，非程邃也。

吉1—082
程嘉燧　雲山松桂圖軸
　絹本，設色。
　"萬曆丁巳冬十一月廬隱居爲
雲山松桂圖，從子嘉燧拜壽。"
　五十三歲。

文徵明　行楷書山静日長軸
　絹本，烏絲欄。
　甲寅四月八十五歲作。前題"鶴

林玉露"四字。
　舊倣。

吉1—137
陳舒　鍾馗軸
　紙本，設色。
　甲辰。

吉1—216
方琮　溪堂山色軸
　紙本，設色。
　臣字款。
　乾隆題。

吉1—181
楊晉　牛背橫笛圖軸
　紙本，設色。
　丙申。
　七十三歲。
　佳。

吉1—276
任預　一篙晚晴圖軸☆
　紙本，設色。
　丙申。
　真。

吉1—225
釋上睿　商山高隱圖軸☆
　紙本，設色。大軸。
　壬子春仲。山水、小人物。
　真。敝。

趙之謙　花卉屏
　紙本，設色。四條。
　單款，無紀年。
　真。色脫。

吉1—149
吳龍　海岫蓮雲軸☆
　綾本，設色。
　壬申爲徐太君七十壽作。
　清初。
　真。有龔、樊意。金陵後學。

戴熙　喬柯樹石軸
　紙本，設色。小條。
　真。色脫。

吉1—202
張庚　蕉林松屋軸☆
　紙本，水墨。
　乾隆庚午。

一九八八年六月二十三日
吉林省博物館

吉1—126

☆馬敬思　迴溪水閣圖軸

絹本，水墨。

"辛卯春日畫於錫綸堂，馬敬思。"

約順治八年。

用筆粗放。近藍瑛做梅道人一路。樹、小草有藍瑛風格。

任頤　花鳥軸

紙本，設色。

同治壬申。

真。

任薰　吟詩圖橫披

紙本，設色。大軸。

乙亥款。

真。

吉1—213

張鵬翀　溪山清遠圖軸☆

紙本，水墨。

乾隆庚申，壽涇南五十。

真。

吉1—267

費丹旭　西山挹爽圖軸☆

紙本，設色。

戊戌閏四月，苕庭上款。

真而平平。

吉1—272

任頤　花鳥屏☆

紙本，設色。四條。

光緒丁丑。

三十八歲。

真。色微脱。

吉1—247

☆羅聘　陶淵明像軸

紙本，設色。

"兩峰道人羅聘畫於無所住盦。"

嘉慶己未春三月畫呈容莽先生有道之教，當必有以教我也。

畫上容庵自書《五柳先生傳》，鈐"王汝槙印"、"容庵"。

畫學陳老蓮。佳。細筆。

吉1—205

☆李鱓　芍藥萱石軸

紙本，水墨。

題七絕："筆禿池乾苦畫師……
李鱓。"
　畫極劣。筆枯墨燥，字僵。

虛谷　松鼠扇面
　紙本，設色。
　俊卿上款。
　真。

吉1—231
徐揚　漁樂圖軸☆
　紙本，小青綠。
　"臣徐揚恭寫。"
　貼落。
　真。

周鎬　山水軸
　紙本，水墨。
　鎮江人。學梅清。真。

吉1—257
錢東　倣南田四時春軸☆
　絹本，設色。
　"西魚錢東。"臨南田《四時
春》，時嘉慶辛未七月，篷船三兄
雅教。
　學惲。甚工細。

吉1—215
☆方琮　夏嶺含雲軸
　紙本，淺絳。
　"夏嶺含雲。臣方琮恭繪。"
　丁亥乾隆題。
　學張宗蒼。

任薰　鸚鵡仕女軸
　絹本，設色。
　甲申寫於吳中。
　五十歲。
　畫板。

吉1—233
☆張洽　看花圖軸
　紙本，設色。小長條。
　乾隆戊戌仲夏。上書沈石田看
花詩。
　梅竹佳，人物劣。真。

畢涵　松柏圖軸
　紙本，水墨。
　自題師董源、巨然意。又書杜
甫《丹青引》。
　真。

吉1—241
張應均　衡山圖軸☆
　紙本，水墨。
　庚戌長至。謙齋上款，壽其五十者。
　自題"岳南深秀"。
　學山樵。尚可。

吉1—263
周鎬　秋林觀瀑圖
　紙本，設色。
　道光庚子冬月，周鎬。

清佚名　冬花盦主像軸
　紙本。
　古雲仁弟以奚九小像屬題，蓋未及相識寓衷賢之思也。展卷如對故人，爲之泫然……郭麐。
　即奚岡也。
　清人畫。

吉1—273
任頤　橋上讀書圖
　絹本，設色。大軸。
　光緒甲申。
　真而平平。

李爾育　行書軸
　綾本。
　崇禎時。

吉1—174
王原祁　倣大癡山水軸☆
　紙本，設色。
　壬午款。
　畫嫩，字散。疑。

吉1—259
張崟　山亭夜月圖軸☆
　紙本，設色。
　癸未上冬寫呈壽農大人鈞鑑。

吉1—254
黃易　古木幽篁軸☆
　紙本，水墨。小軸。
　"畫丹丘古木幽篁。黃易臨爲菭谷先生鑑。"

王文治　行書詩軸
　紙本。
　"梅花落後杏花紅……筠谷大兄。"
　真。

吉1—274
任頤　進爵圖軸☆
　紙本，設色。大軸。
　光緒丙戌。
　真。

吉1—249
張敔　鍾馗圖軸☆
　紙本，水墨。
　乾隆壬寅嘉平望後。自題指
頭畫。

吉1—252
張賜寧　山水軸☆
　紙本，水墨。
　自題做大癡大意。"十三峰草堂
張賜寧。"

吉1—206
張宗蒼　山徑看雲圖軸☆
　紙本，設色。
　印款。
　上方乾隆題及璽印。
　已殘。真。

吉1—143
查士標　木落寒村軸☆

　紙本，設色。
　真。

吉1—168
☆高簡　霜哺圖軸
　紙本，設色。小橫幅。
　霜哺圖。高簡畫贈重其先生，
甲寅七月。

改琦　竹石軸
　紙本，設色。
　己卯暮春。
　真。

吉1—192
蔣廷錫　蕙芝圖軸☆
　絹本，設色。
　丙申七月，南沙蔣廷錫寫。
　真而佳。

吉1—061
吳彬　唐人詩意軸☆
　紙本，設色。
　星河半落巖前寺，雲霧初開嶺
上關。織屬翁吳彬。
　筆粗，皴筆少，多空勾。

金農　隸書軸
　　紙本，烏絲欄。
　　應薏田之請壽人。
　　真。

吉1—189
☆黃鼎　煙江疊嶂圖卷
　　紙本，水墨。
　　首書"煙江疊嶂"。
　　"康熙戊戌秋日倣黃鶴山樵
筆，虞山黃鼎。"
　　有"寶笈重編"印、"養心殿鑑
藏寶"。

吉1—112
☆明佚名　長江萬里圖卷
　　絹本，設色。
　　引首　"長江萬里"，藍箋，鈐
"餘姚謝□"、"大中"、"茆山居
士"三印。
　　《佚目》物。
　　畫是明前期院體。在戴進、朱
端、李在之間。後加偽靜庵款。
有馬、夏，有李、郭。

仇英　觀鵝圖卷
　　紙本，水墨。

有"石渠寶笈"、"嘉慶御覽之
寶"。
　　《佚目》物。
　　明人倣本。

吉1—227
董邦達　倣王詵漁村小雪圖卷☆
　　紙本，設色。
　　前畫上乾隆題"倣王詵漁村小
雪"。
　　末款：臣董邦達奉敕敬摹。隸
書款。
　　有寶笈重編印。
　　《佚目》物。

仇英　摹李公麟十八應真卷
　　紙本，設色白描。
　　"嘉靖五年春暮在海嶽庵拜觀
李龍眠十八應尊羅漢卷，敬臨大
意，實父仇英識。"
　　有"珠林重定"印。
　　《佚目》物。
　　畫是吳彬、丁雲鵬後學。明末
偽本。

趙伯驌　仙嶠白雲圖卷
　　絹本，設色。小袖卷。

有"寶笈三編"印。

《佚目》物。

清初片子。

徐憲、管道昇、湯垕諸偽跋。

顏輝　煮茶圖卷

麻紙本。

前紙本短幅畫。白描。印款："顏輝之印"白方，在左下。

是明人畫加顏輝偽印。

後陳道復用藏經紙書。朱書。

所書是《寄盧仝》：……玉川先生洛城裏，破屋數間而已矣……"邇來陰濕，手腕作痛，不能爲書。而湧峰特揭此篇命予錄之，强勉執筆。秋月識。"

"秋月識"三字亂改。

一九八八年六月二十四日
吉林省博物館

趙孟頫　篆書千字文卷
　　絹本。小幅。細絹，四周畫花邊。
　　引首："神完詣絶。""古稀天子。"
　　乾隆題：子昂法書天下第一。
　　"大德元年三月十日，臣翰林學士承旨趙孟頫奉勅繕書。"小細字。約明中期僞作。
　　後高士奇書"元趙孟頫篆書千字文真跡。神品。竹窗。"真。
　　末有陳沂跋。亦僞。
　　《寶笈重編》著録。

吉1—085
陳元素　蘭蕙卷☆
　　綾本，水墨。
　　其葉挺如劍，故以劍名……
　　共四段，每段後一題。在一卷綾上。
　　天啓癸亥戲作於虎丘之鐵花庵，陳元素。
　　真。

周荃　山水軸☆
　　綾本，水墨。
　　愛此東林美……
　　真。

吉1—152
羅牧　疎樹長亭軸
　　紙本，水墨。
　　壬申秋。
　　真

吉1—182
楊晉　晚鴉歸牧軸☆
　　絹本，設色。
　　丁酉。"鶴道人，時年七十有四。"
　　真。如新。

吉1—171
劉源　人物故實圖軸☆
　　絹本，設色。
　　康熙庚子，摹龍眠居士大意，"彝山劉源"。

萬上遴　指頭畫梅花軸
　　絹本，水墨。
　　真。

吉1—141
查士標　倣倪山水軸☆
紙本，水墨。
庚申八月。
真。

吉1—221
方士庶　山村雜樹圖軸☆
絹本，水墨。
題七絕："樹東亭子樹西坡……
士庶。"

吉1—183
楊晉　山居淨業圖軸
紙本，設色。
甲辰。
八十一歲。

吉1—210
☆黃慎　麻姑軸
綾本，設色。
雍正十二年五月，閩中黃慎寫。
如新。

潘恭壽　黃葉詩意圖軸
紙本，設色。
辛亥。

吉1—269
☆費丹旭　燈下吟詩軸
絹本，設色。
題七絕：夜寒簾石卷芙蓉……
工筆。真而佳。

吉1—251
☆張賜寧　清江放舟圖軸
紙本，水墨。
"戊午大雪後三日爲松亭和尚
作。滄州張賜寧。"
有學大滌子處。

吉1—207
蔡嘉　松下策杖軸☆
紙本，水墨。小幅。
秋雲不染樹。朱方老民蔡嘉。
秀雅。真。

吉1—220
☆方士庶　倣元人山徑雜樹軸
紙本，水墨。
"元人繆佚氏爲山徑雜樹橫看，
成化時馬抑之並臨橅諸題跋。此
幅倣佛其用筆大概，荒略質直之
處，轉以細意失之耳。時乾隆己
巳六月廿二日，環山方士庶。"

鈐"偶然拾得"墨印。

吉1—271
☆任頤　雄雞秋葵圖軸
紙本，設色。
"丙寅秋九月，小樓任頤。"式
文上款。

吉1—264
王素　紡績圖軸
紙本，設色。
"庚子春三月，小某王素。"

吉1—253
☆蔣仁　行書詩軸
高麗紙本。
"出處依稀似樂天……真實居
士仁。"

吉1—144
查士標　臨書屏☆
綾本。四條。
臨李北海、王大令、東坡、王
右軍。無紀年。
真。如新。

吉1—140
法若真　行書軸☆
綾本。
鹿翁親家上款。

吉1—243
畢涵　溪山訪友圖軸☆
紙本，設色。
自題倣查二瞻。
劣。真。

陳洪綬　麻姑圖軸
設色。巨軸。
時戊寅孟春。
與故宮本出於一手，或是嚴湛
偽之。畫頗工緻，樹亦佳，優於
陳字。

吉1—200
唐俊　桃源圖軸☆
紙本，青綠。巨軸。
辛丑，石耕子唐俊。

吉1—242
翟大坤　倣大癡山水軸
紙本，設色。巨軸。

"壬戌孟夏倣大癡道人筆意……"

真。

吉1—223

☆鄭燮　三松圖軸

紙本，水墨。巨軸。

"板橋鄭燮寫。"

真。渴筆畫。

吉1—062

☆周之冕　芭蕉竹石軸

紙本，水墨。巨軸堂畫。

"萬曆辛丑一月既望寫，周之

冕。"

真。蟲傷。

吉1—098

藍瑛　喬嶽松年軸☆

絹本，設色。

"崇禎己卯秋日之吉畫祝寧庵

老仁翁古稀華誕，藍瑛。"

真。粗率。

吉1—142

查士標　雙松軸☆

絹本，設色。巨軸。

"丙子冬畫爲旦老年先生暨戴

老夫人雙壽，同里查士標。"

八十二歲。

筆有力。粗豪。

吉1—230

☆姚文瀚　荷宮清夏圖軸

絹本，設色。巨軸。

"臣姚文瀚恭繪。"工筆。

有"乾隆御覽之寶"大方印。

是畫成者。

吉1—217

☆袁耀　柳溪樓閣圖軸

絹本，設色。巨軸。

"春風修契憶江南……時丁亥

秋，邗上袁耀畫。"鈐"耀印"、

"昭道氏"朱。

真。

一九八八年六月二十五日
吉林大學

吉2—009
☆郎世寧　鶺鴒圖軸
　絹本，設色。
　"雍正二年夏月，臣郎世寧恭
畫。"做宋字。
　真。

王士禎　南行志手稿册
　紙本。十一開，對開，直幅。
　"南行志。"康熙二十三年十月
十九日辛亥……
　多改定之處。真。

應大猷等　明人尺牘册
　應大猷，屠僑，汪俊，朱袞，
方豪，霍韜，王應鵬，何詔，黃
初，劉大謨，許讚，王燦，余
才，姚淶，吳鼎，洪珠，謝丕，
謝迪，張元汴，劉瑞。
　均嘉靖時人，均致學使蕭靜庵
者。後蕭鳴鳳一札，即其人也。
　羅繼祖捐贈。

吉2—005
查士標　山水軸
　紙本，設色。
　乙巳。
　真。

☆明佚名　渭濱垂釣圖軸
　絹本。
　無款。
　明前期。人物佳，樹石稍粗，
還有斧劈意。

吉2—002
藍瑛　秋景山水軸
　絹本，設色。
　庚辰陽月。
　破碎，黯。

吉2—003
☆明佚名　竹陰納涼圖軸
　細絹本，水墨。
　無款。
　學馬夏、李唐，尚佳。大山水，
山頭馬遠，樹近李唐，右下有亂
破處。

吉2—011
☆王學浩　歲朝清供軸
紙本，設色。
"椒畦王學浩。"畫松枝、水
仙、天竺子、百合等。

吳昌碩　紅梅軸
紙本，設色。
癸丑霜降七十歲作。

吉2—006
☆查士標　倣黃大癡山水軸
絹本，設色。
黃子久畫法，查士標擬意，己
未仲秋月也。

吉2—007
☆王翬　草閣雲封圖軸
綾本，設色。
中秋寫似左篸年道翁……
真。

吉2—010
錢維城　幽澗山居圖軸☆
紙本，水墨。
臣字款。
真。蟲傷。

吉2—001
☆馬守真　竹石卷
絹本，水墨。
"壬寅夏日吳門舟次爲彥文兄
寫，湘蘭馬守真。"
首鈐"守真玄玄子"朱、"湘
蘭"白二方印。
款真。畫學文處多。真。

董其昌　行書蘇軾浪淘沙詞卷
綾本。

趙伯駒　山水卷
絹本，設色。
明末片子。

一九八八年六月二十五日
吉林市博物館
送閱二件

吉3—2
董其昌　楷書宋廣平碑

六開，小冊。
小楷。真而精。

一九八八年六月二十七日
吉林省博物館
（在閱二件）

吉1—018
沈周　西山秋色圖卷
　紙本，設色。
　畫樹枝杈粗硬，樹形單調，用筆滑。山石有似處而點苔無輕重，密點點滿，點遠樹亦劣。
　後字亦弱。是同時或稍後人做本。
　書畫原相連，有騎縫印，現加隔水分開。
　備注：此作品記載於一九八八年六月十七日。

祝允明　楷書四十二章經卷
　絹本，朱絲欄。
　癸巳款。
　十四歲。
　上浣作上瀚。字弱而散漫。必偽無疑。
　然是明人做。
　備注：此作品記載於一九八八年六月二十一日。

一九八八年六月三十日
瀋陽故宮博物院

遼2—040
☆宋旭　江上樓船圖卷
紙本，水墨。
首尾殘。"嘉靖丙寅秋暮，石門宋旭寫於雲間之圓通精舍。"
四十二歲。
乾隆題。
有"寶笈重編"、"養心殿鑑藏寶"印。
學梅道人。精。遠勝晚年之作。

遼2—064
☆趙左　煙靄橫看圖卷
絹本，設色。
"煙靄橫看。壬子臘月二十六日做大年畫，趙左。"
有董之風格。佳。

遼2—252
☆華嵒　花卉卷
絹本，設色。
二迎首印："雨溪轉"、"被明月兮佩寶璐"均朱。
"乙卯小春，新羅山人寫於雲阿暖翠之閣。"
五十四歲。
褚德彝、朱孝臧跋。
真而佳。

遼2—284
☆李世倬　嵩祝圖卷
紙本，水墨。
"嵩祝圖。臣李世倬恭繪。"
有"寶笈重編"印。
畫佳。遠勝常作，有似蔡嘉處。

遼2—324
☆李方膺　菊石圖卷
紙本，水墨。
……時乾隆四年十月十一日也，示霽兒，晴江。
真。

遼2—313
☆方士庶　江山佳勝圖卷
紙本，水墨。
"乾隆乙丑夏五月，方士庶擬許道寧筆法。"鈐"偶然拾得"墨印。
有"寶笈重編"、"養心殿鑑藏寶"印。
真。

遼2—195
☆楊晉　花鳥寫生圖卷
紙本，設色。長卷。
各段有題。迎首鈐“甲申”印。
“丙申九秋下浣水雲精舍學元人遊戲寫生一卷……時年七十有三。”
真而佳。

遼2—126
☆查士標　書畫卷
紙本，水墨。
前樹石禽鳥一小段，印款：“士標私印”白、“查二瞻”朱。有“漸江”小印。
後行書一小段，題“梅壑老人並書”。
真。

遼2—025
☆陳淳　芍藥卷
絹本，水墨。
行書引首：“洛陽春色。道復。”真。
“嘉靖辛丑春日，白陽山人陳道復作。”行楷書。真。
五十九歲。

後大寫行草。“庚子春日，白陽山人陳道復書并圖於……”
五十八歲。
引首及後題高，畫矮，是配，然均真。

遼2—360
☆錢維城　仙莊秋月圖卷
紙本，設色。
臣字款。
有“寶笈重編”印。
所畫是避暑山莊。是真筆，非他人代畫。真而佳。

遼2—049
☆董其昌　溪山讀書圖卷
紙本，水墨。
“甲辰秋見姚太學所藏北苑溪山讀書圖，今二十餘年矣，猶能倣其筆意。己巳清和月，玄宰。”
前下鈐“江村秘藏”朱方印。
極似王鑑。書畫均有似處。舊倣。

遼2—362
☆錢維城　宮苑春曉圖卷
紙本，設色。

臣字款。

乾、嘉印。

所畫是宮廷園林，似熱河之景。真。

遼2—101

史顏節　蘭竹石卷☆

紙本，水墨。

甲戌冬仲。引首殘首尾。

徐大全丙子小春爲元起詞兄題。

畫劣。學周天球。

遼2—094

☆沈顥　山水十二段錦卷

絹本，水墨。方冊改卷。

"天啓元年春季將入山焚筆，寫此冊寄意，朗道人顥。"

三十六歲。

真而佳。均學倪雲林。筆墨秀雅。

☆陳淳　花卉卷

紙本，水墨。

引首："遣興。道復書。"真。是晚年。

畫粗筆。有石田面貌。牡丹、辛夷甚佳。疑是陳氏早年學沈之

作。內容過擠，似習作稿本。

遼2—036

☆錢穀　雪棧圖卷

紙本，設色。

迎首題"群玉遊蹤"。

"錢穀"款。鈐"錢叔寶"白方。

學文。佳。

遼2—012

☆文徵明　山下出泉圖卷

絹本，設色。

引首隸書二大字："育齋。陳怡爲子潤書。"鈐"陳怡之印"、"野塘居士"。

"子潤自號育齋……正德十五年歲在庚辰十月既望停雲館中書，徵明。"潤字抹改。

後唐寅跋二行，鈐"園公"橢朱、"唐子畏圖書"二印。

薛章憲、錢福、吳寬、黃雲、袁袠、丁璧、錢貴、王守、王寵、徐充、陸之箕等題跋。

畫真。學王蒙。佳。

遼2—092
李宗謨　十八應真圖卷☆
　細絹本，白描。
　細筆。明末纖弱之作。
　末有"宗謨"款，已刮去，擬改名人也。真。

遼2—033
☆文嘉　江南春色圖卷
　紙本，淡設色。
　三月江南薦櫻筍……茂苑文嘉畫並題。
　極似細筆文徵明。前見《石湖清勝》等即是此人所作。
　有用之物，可用以比勘其所作僞文徵明也。

遼2—417
☆湯貽汾　三百三十有三士亭圖卷
　紙本，設色。
　石士上款。
　陳碩士也。
　齊彥槐、汪遠孫等跋。

遼2—024
陳淳　著色花卉卷☆

　絹本，設色。
　前題四行，無款，鈐二印。
　嘉靖戊戌春，白陽山人陳道復製。
　真而潦草，劣品。

遼2—069
☆張宏　山水人物卷
　紙本，設色。長卷。
　江山佳境。"己卯清和，張宏。"
　筆細碎，景物冗繁。

遼2—103
☆蕭雲從　松圖卷
　紙本，水墨。
　後自題：荊洪谷爲文潞公畫三十松云云。
　粗筆學吳鎮。真。

遼2—050
☆董其昌　米黃筆意卷
　細絹本，水墨。
　家有黃子久《富春大嶺圖》、米元暉《瀟湘圖》，和會兩家筆意爲此卷……董玄宰識。
　真。

遼2—326
董邦達　興安大嶺圖乾隆帝書
歌卷
　紙本，設色。
　臣字款。
　畫上全宣統印。
　真。

遼2—037
☆尤求　高士圖卷
　紙本，水墨。
　細筆白描。人物小，上書人名。
　"高士圖"畫首，隸書小字。
　"萬曆辛巳夏日，長洲尤求寫。"
　真。

遼2—356
☆王宸　湖山草堂圖卷
　紙本，水墨。
　錢大昕引首，爲硐東題，言王
蓬心寫圖贈硐東云云。
　壬子冬至前三日爲硐東先生寫
《湖山草堂圖》，七十三叟作。
　王鳴盛、袁枚（外孫陸崑圃代
書）、錢大昕、張問陶、馬履泰、法
式善、謝振定、孫爾準、周諤題。
　畫蒼勁。佳。

遼2—329
☆王旼　花卉蔬果卷
　絹本，設色。
　"丙申立冬後二日雨窗漫倣宋
人寫生紀十有七種，竹里王旼。"

遼2—373
沈宗騫　松山古寺卷☆
　紙本，水墨。
　"乾隆甲寅秋九月，芥舟沈宗
騫。"
　畫學宋旭。真。

沈岸登　雲松巢圖卷
　紙本，設色。
　前引首朱竹垞書"雲松巢"三
大字。
　沈岸登畫圖，爲供山和尚。
　毛奇齡、釋元遠、沈石貞、
陸贊烈、沈季友、張雲程、汪文
柏、吳陳琰、朱昆田、陸奎勳、
錢廉、靳治荊等題。

遼2—121
法若真　山水卷☆
　二段，白綾、紙各一段。
　前自書引首。

綾本一段是本色。

陳淳　梅竹水仙圖卷
　　紙本，水墨。
　　前趙宧光引首"逸韻傳芳"，亦偽。宧字誤寫爲宦。
　　"嘉靖庚寅，白陽山人陳淳。"鈐"白陽山人"。款偽。
　　筆細碎，用小筆勾勒。
　　周天球、文嘉、居節、吳奕等題，均一人書。

倪瓚、黃公望　合繪山水卷
　　紙本，水墨。
　　前倪題。至正壬寅……黃……
　　有"寶笈三編"印。
　　是王翬早年偽作也。

張中　鵒鴿圖卷
　　紙本，水墨。
　　"至正庚子，張子政作。"倣本。
　　周子冶、端木智、吳勤、高讓、錢仲益、李顯、越人茂等跋。均真。
　　跋真畫偽。

袁尚統　雪景山水卷
　　紙本，設色。

無款。
　　後有彭翊跋，謂是袁作，爲人截去本款。
　　畫中有石田及藍瑛面貌。
　　因不確故不入。

王穀祥　梅鵲圖
　　紙本。
　　"萬木未舒萌（誤盟）……"
　　乾隆引首。
　　乾隆五題。
　　《寶笈三編》著録。
　　畫不似，款似不似。明人倣。

遼2—245
馬豫　山水卷☆
　　絹本，設色。册改卷。
　　自對題。己亥冬十月擬古十六幀。
　　又題倣沈石田十六幀。對題則録自吳寬詩也。

遼2—029
明佚名　秋江送別圖卷
　　絹本，設色。
　　無款。

一九八八年七月十一日
瀋陽故宮博物院

遼2—007
☆祝允明　草書洛神賦卷
紙本。
大草書。"登西山晚歸，抵舍已
篝燈矣。復酌於小樓，時廷用命
書，酒次漫書。乙酉□俊一日，
允明。"字殘損。

遼2—345
☆弘曆　題楊維楨鐵崖樂府卷
乾隆做澄心堂描金龍綠蠟箋。
戊戌款。

遼2—343
弘曆　平定兩金川告成太學碑文
卷☆
做澄心堂描金龍古銅色箋。
二紙接成。

遼2—242
胤禛　爲馬都統作各體書卷☆
絹本。
後小字跋九行，款：雍王破塵
居士。

有"寶笈三編"印。

遼2—347
弘曆　南巡記卷☆
藏經紙。
"甲辰仲春月中浣，御筆。"

遼2—346
弘曆　滿珠蒙古漢文二合切音清
文鑑序卷☆
紙本。
庚子。

遼2—008
☆祝允明　行楷蘇臺八景詞卷
詠蘇臺八景小詞八闋錄希説
卷上。
"乙酉三月望日酒次爲子明漫
書，枝山。"
各體均有。真。

遼2—352
劉墉　行書題落星寺等詩卷
灑金箋。
各體。真而劣。

遼2—009

☆祝允明等　詩翰卷

紙本。

張鳳翼書札，唐寅書札，祝允明題水仙，文徵明致太守東村書札，陸容書札，王崇文書札，王同祖書札，吳寬致龍皋書札，王寵致潤卿書札，□綱詩。

遼2—051

☆董其昌　楷書樂志論卷

絹本，烏絲欄。

後小楷書跋。

周壽昌等跋。

遼2—053

☆陳繼儒　行書草堂漫筆卷

紙本。

陳繼儒書於晚香堂中。

真。如新。

胤禛　行書臨董天隱子序

紙本。

《寶笈三編》著錄。

遼2—086

☆羅大觀　行草書後赤壁賦卷

紙本。

"有□書於金沙客舍，時崇禎丁丑仲夏也。"

鈐"其清"、"羅大觀印"。

學祝允明。

遼2—416

黃均　行書詩卷☆

紙本。

自書詩。"己酉三月八日，穀原黃均書。"

真。

董其昌　行書樂志論卷

綾本。

"丙寅冬十月五日書於綠雪齋，其昌。"

舊倣。

遼2—014

文徵明　行書醉翁亭記卷

紙本。

大字。"嘉靖十六年春二月廿又一日，徵明。"

有"御書房鑑藏寶"印、"嘉慶御覽之寶"墨印。

遼2—056
張瑞圖　行書赤壁賦册☆
　灑金箋。十二開，襄衣裱。
　天啓乙丑。
　後張篤行跋。
　真而不佳。

遼2—073
黃道周　楷書孝經册☆
　紙本。五開。
　"孝經定本。"不全，存一至
七章。
　真。

鐵保　行書七律詩册
　紙本。
　真。

遼2—137
☆王弘撰　行書挽顧亭林詩册
　紙本。五開。
　"哭友兄顧亭林先生。鹿馬山
人王弘撰。"

遼2—368
錢大昕、馮敏昌　行書詩册☆
　紙本。共二十五開。

錢書《遊甘露寺》等。十九開。
己丑初冬南澗年兄出素册求
書，因録記游詩凡十有九篇……
　馮敏昌亦爲李南澗書。
　均真。

遼2—187
石濤等　書札册
　紙本。十通。
　智舷、正志、今釋等。
　朱奢致鹿邨四札。内云水明樓
上何以延至此云云。可知爲水明
樓主人即鹿邨也。
　石濤三札：致滋翁一札，致哲
翁二札。款：阿長。
　傳燈、元璟借山、竹雨、默
可、可韻、達受、大須題。
　以上釋子。
　王玉燕等閨秀札。

傅山　書札册
　紙本。
　楓老上款。

王守仁等　書册
　遼2—022
　☆王守仁題跋一開。四友之

義，楓山之記盡矣……王守仁。
祝允明一札。
文徵明二札。
均真。

王寵　楷書册
紙本，方格。
楷書各賦。
僞。

遼2—259
高鳳翰　行書秋興詩册☆
紙本。七開。
"壬戌十月廿八日，南阜山人
左手脱藁。"

遼2—288
☆金農　楷書銷寒集詩序册
紙本，烏絲欄。十二開。
乾隆二十五年七十四歲書。
真。

董其昌　書札册
三册。

玄燁　書畫扇面

泥金箋，設色。
真。

遼2—370
王文治　行書文賦册☆
紙本。十二開。
蔭泉夫子上款，受業王文治。
早年。尚未形成自己面貌。

翁方綱　楷書化度寺碑册

劉墉　行書詩册
灑金箋。
真。

李世倬　四體書論册
真。

永瑆　楷書釋迦如來成道記册
乾隆丁未。石士上款。
真。

王士禛　臨古册
僞。

黄道周　行書册
金箋。襄衣裱，扇子改。

遼2—005
☆吳寬　行書贈趙君詩軸
　紙本。
　成化乙巳。與其子同官，因其
歸而贈其父。
　真。

遼2—039
☆徐渭　行書李白贈汪倫詩軸
　紙本。
　無紀年。
　真。

遼2—320
鄭燮　行書七言詩軸☆
　紙本。
　南朝官紙女兒膚……乾隆甲
戌……
　倣? 甚新。

遼2—219
☆高其佩　行書詩軸
　紙本。
　用章上款。題畫舊作。
　真。

遼2—419
林則徐　行書道情詩屏
　灑金箋。四條。

遼2—391
錢坫　隸書四言詩軸
　紙本。
　"白如表弟索書，錢坫。"
　真。

遼2—438
趙之謙　隸書屏
　紙本，朱格。四條。
　懽伯上款。
　真。

遼2—066
文震孟　行書七絕詩軸
　紙本。
　斜陽竹樹影蕭蕭……
　真。

遼2—192
吳雯　行書七絕詩軸
　紙本。
　真。

遼2—412
陳鴻壽　行書詩軸
　　紙本。
　　謹齋上款。
　　真。

張瑞圖　行書詩軸
　　紙本。裴衣裱。
　　真。

遼2—097
☆王鐸　行書詩軸
　　花綾本。
　　"會欀園周年親丈作六首，其
一博吟壇教正。"
　　真。

遼2—369
王文治　行書赤壁詩軸☆
　　紙本。
　　舊作赤壁二首。己酉夏日。
　　真。

遼2—096
☆王鐸　行書五言詩軸
　　綾本。
　　夜渡作。山公老詞丈正。壬

午秋。
　　真而佳。

遼2—199
釋通醉　行書七絕詩軸☆
　　紙本。
　　鈐"丈雪氏"、"通醉之印"。

遼2—428
戴熙　行書五律詩軸☆
　　花箋。

遼2—084
☆倪元璐　草書題畫七絕詩軸
　　綾本。
　　蘿月詞宗正之。
　　真而佳。

遼2—394
☆黃易　隸書臨尹宙碑
　　紙本。
　　乾隆戊戌。自題用汪巢林體。
　　真而佳。

遼2—244
☆胤禛　書軸
　　畫絹本。

雍正戊申除夕守歲之作。
《寶笈三編》著錄。

遼2—201
☆玄燁　臨董其昌詩軸
紙本。

邢侗　行書臨王獻之帖軸
紙本。
舊偽。

遼2—058
☆張瑞圖　行書五律詩軸
綾本。
鼓枻下平川……

遼2—149
朱耷　行書評吳道子畫軸
紙本。
真。敝。

一九八八年七月十二日
瀋陽故宮博物院

遼2—243
☆胤禛　行書七絕詩軸
　畫絹本。畫龍裱邊。
　月掛半空飄素影……雍正丙午
初秋，詠月影溪聲。

胤禛　平安如意軸
　黃畫絹。大軸。
　無款。
　鈐有"雍正御筆之寶"。

包世臣　行書軸
　紙本。
　真。

鄭燮　行書唐詩二首軸
　紙本。
　偽。

遼2—055
米萬鍾　草書七絕詩軸☆
　綾本。
　"山中答友。米萬鍾。"
　真。

遼2—074
黃道周　楷書長至詩軸
　綾本。
　"賜環至建溪適逢長至，具衣冠
北向叩頭，因而有作。黃道周。"
　真。敝甚。

遼2—411
☆陳鴻壽　行書七絕詩軸
　灑金箋。
　辛未初冬。
　真。

遼2—153
紀映鍾　行書和古翁先生詩軸
　紙本。
　真。古翁即閻爾梅。

遼2—333
☆曹秀先　行書軸
　紙本。
　真。

遼2—098
戴明說　行書詩軸☆
　絹本。
　辛丑，再姚老年親家上款。

遼2—054
陳繼儒　行書題桃源圖詩軸☆
　金箋。
　真而不佳。

遼2—057
張瑞圖　行書七律詩軸☆
　綾本。
　玉堂學士賦南征……

遼2—020
文徵明　行書七律詩軸☆
　紙本。
　內似有一錯字。

遼2—083
倪元璐　行書五律詩軸☆
　紙本。
　真。

遼2—052
董其昌　行書七絕詩軸☆
　綾本。
　三品南金禹貢陳……
　真。

遼2—413
包世臣　節臨書譜屏☆
　蠟箋。四條。
　真。

遼2—407
☆伊秉綬　行書論書詩軸
　紙本。
　褚虞蘊藉足風姿……

熊賜履　行書詩軸
　綾本。
　字學黃。

遼2—136
王弘撰　五律詩軸☆
　綾本。
　爲次公書舊作。

陳奕禧　行書七言詩軸
　紙本。
　真。

梁同書　行書軸
　紙本。

陳兆崙　行書軸

紙本。

真。

孫岳頒　行書軸

綾本。

遼2—371

王爾烈　行書詩軸☆

紙本。

瑶峰王爾烈。

遼2—311

☆張照　行書七絕詩軸

綾本，畫花邊。

"玉瑄氣來灰已動……張照。"

遼2—423

何紹基　行書屏

紙本。四條。

乙巳爲小亭二兄作。

王鐸　行書軸

紙本。

不佳。

遼2—351

劉墉　書詩軸☆

蠟箋。

辛亥。

春舫上款。

遼2—399

奚岡　行書論張東海書軸

紙本。

内題字誤。

查士標　行書軸

綾本。

真。

遼2—130

于成龍　行書李白敬亭詩軸☆

花綾本。

"三韓于成龍。"

董其昌　行書題雲起樓圖詩軸

紙本。

真。

遼2—120

法若真　行書詩軸☆

綾本。

乙亥秋中八十三歲爲陳太老夫

人壽詩。
　真。

遼2—198
查昇　行書臨蜀素帖軸☆
　花綾本。
　西邨上款。

高鳳翰　行書軸
　紙本。
　右録三計圖。
　真。

鄭燮　行書自叙文軸
　紙本。
　僞。

遼2—173
韓葵　行書七絶詩軸☆
　綾本。
　永老年翁。

遼2—150
勵杜訥　行書臨米帖軸☆
　絹本。

劉墉　贊韓滉五牛圖軸
　描花蠟箋。
　真。

遼2—393
蔣仁　行書五古詩軸☆
　紙本。
　誤一字，微誤湘。

遼2—115
李清鑰　行書七律詩軸☆
　綾本。
　鐵嶺李清鑰。域公上款。

遼2—122
法若真　行書詩軸
　綾本。
　作人上款。

遼2—366
孔繼涑　行書詩軸
　紙本。
　真。

一九八八年七月十三日
錦州市博物館
（在遼寧省博物館）

沈周　村近深山圖卷
　　紙本，水墨。
　　末款"沈周"二字。
　　另紙有弘治元年題。
　　偽。

清人　清明上河圖卷
　　絹本。
　　片子

張泰來　行書臨趙孟頫千字文軸
　　乙巳秋八月……臨於紹衣堂，
張泰來。
　　清初人。

查昇　行書軸
　　紙本。二條。
　　真而平平。

吳寬等　明人手翰冊
　　吳寬、陸治、沈周等。
　　均偽。

文徵明　醉翁亭記冊
　　偽。

伊秉綬　隸書軸
　　紙本。
　　偽。

遼9—002
錢維城　大小龍湫圖軸☆
　　紙本，淺絳。
　　"辛卯初秋五日，茶山外史錢
維城。"

朱耷　荷魚軸
　　紙本，水墨。
　　偽。

石濤　山水軸
　　紙本，水墨。
　　偽。皮匠刀。

倪元璐、王鐸等
　　均偽劣。

遼9—003
閔貞　牧羊軸
　　紙本，設色。

單款。
真。

遼9—001
徐璋　海棠白頭軸☆
　絹本，設色。
　臣字款。

陳淳　山水卷
　絹本，水墨。
　許初引首。
　"庚寅正月十五日，陳淳。"
款僞。
　後書詩，學顏字。
　是明人倣本。

一九八八年七月十三日
朝陽市博物館

清佚名　吐爾扈特歸順圖卷
無款。

後裝曰修書詩。
《石渠寶笈續編》著録。
乾隆時繪，似錢維城。

一九八八年七月十三日
丹東市抗美援朝紀念館

遼7—002

劉鐸　羅漢像卷 ☆

紙本，水墨、白描。

"丁巳秋月，廬陵劉鐸寫。"鈐
"劉鐸之印"、"洞初"。

有"珠林重定"、"乾清宮鑑藏
寶"印。

學丁雲鵬一派。

程惠信　竹圖軸

紙本。

晚清。

遼7—003

赫奕　山水卷 ☆

絹本，設色。

臣字款。

前康熙書臨董論書。

有石渠寶笈印。

遼7—001

鮮于樞　行書千字文卷

紙本，印欄。

大德二年驚蟄日，困學民書。

鈐"箕子之裔"。

四十二歲。

有項氏印。

真。有傷。

以意見不一致不入目，照資料
片研究。

吳宏　山水軸

絹本。殘冊。

真。破碎。

一九八八年七月十三日
遼寧省博物館

遼1—004

☆閻立本　孝經卷

絹本，設色。

每段前文後圖，以墨欄界之。

感應章第十六，避"慎"字；第十七避"匡"字。

後孫承澤跋，謂：内籤題顏魯公書，周昉畫。外朱漆函刻字謂褚書閻畫。

南宋人插圖本《孝經》。

遼1—144

☆杜大成、杜堇　人物草蟲合卷

紙本，水墨。

草蟲一段。款：山狂。鈐"雲阿精舍"、"碧潭秋月"。

明前期。

杜大成字允修，金陵人。善畫禽蟲，自號山狂生。

竹林七賢一段。無款，鈐"檉居"白方。

遼1—124

唐寅　行書落花詩卷

紙本。

迎首鈐"南京解元"、"唐伯虎"二印。

後長跋，言步沈石田後塵云云。

真。晚年。

遼1—062

宋佚名　倣顧愷之洛神賦圖卷

絹本，設色。

首殘20cm。

前引首題入《石渠》第二卷。

梁清標題籤。

玄、警，避；曙、桓，不避。

是南宋摹本。字是宋高宗體。

卷末上"宣和"、下"紹興"。"紹興"真，"宣和"疑偽。

遼1—156

錢穀　梅竹水仙卷

紙本，水墨。

前竹、石、蘭，學文徵明。後梅花、水仙。款："丙子中冬十八日，錢穀。"

六十九歲。

畫後餘紙畫觀承小像，云張□二生作。其人字宜田。

後錢維城畫牡丹，宜田上款。

又紙錢載畫松、荼梅、天竺。乾隆戊子款。又紙長題，款：舊治下。

其人爲方觀承，得卷後倩人繪像於卷尾。

遼1—010

周昉　簪花仕女圖卷

右下角鈐"蕉林"朱、"法□私印"白。

衣紋各用其本色和墨勾，再以白綫描。

末有"紹興"小璽。

一九八八年七月十四日
遼寧省博物館

遼1—005

☆閻立本　蕭翼賺蘭亭圖卷

絹本，淡設色。

游絲描，是南宋人摹本。人物面貌微俗，多作誇張之態。

嘉靖十九年文徵明書小楷記此圖事，爲楊夢羽書。

後文嘉萬曆己卯書唐何延之《蘭亭記》。

後李廷相借觀札。"袁閎所著《漢紀》未曾收有，敬復。辯才《蘭亭圖》千萬借一看。友生李廷相拜。"字近李東陽。

有"司印"、"貞元"。前隔水"韓世能印"、"石渠寶笈"、"養心殿鑑藏寶"。

有"刑部福建清吏司之印"大官印。

遼1—069

☆趙孟頫　飲馬圖卷

紙本，水墨。

前止庵篆書引首，玉箸篆。"止庵"隸書款。鈐"與國人交"白、

"信止"白。

右下爲"高士奇圖書記"。

本畫鈐"檇李李氏鶴夢軒珍藏記"朱方。

人馬畫綫均弱，人臂、馬脚綫均不妥貼。"子昂"款亦不佳。

"趙氏子昂"、"松雪齋"二印，不曲邊。

紙尾宋濂跋，亦摹本。

後柯九思題詩。鈐"柯氏敬仲"朱、"安雅堂"朱、"訓忠之印"白。

天台丁復。鈐"龘"、"天台仲容"、"青京□金道人"。

唐珙。鈐"雷門"朱、"唐珙溫如"。

松陵釋祖瑛。

栝蒼劉基。鈐"劉基印"白、"劉氏伯溫"白。

長干沙門守仁。鈐"僧守仁印"、"一初"。

"松雪公作飲馬圖，贈元泰高士，元泰以遺別峰，而余爲作歌……韓性。"鈐"韓氏明善"。

張大可。

稽陽胡一中。

佛陀恩。

吳興凌説。

天姥山人潘矗。

四明姚安道。

南湖沙門本無。

永嘉李孝光。

危素爲道初上人題：蕭君學道龍瑞宮，此圖持贈寶林翁。

臨安錢宰。

中吳釋弘道。

會稽鄭嘉。

山陰王誼。

河南李勛。

山陰王懌。

以上元人跋。

永樂丁酉廬陵周岐鳳。後紙康熙戊寅高士奇題。

元趙文敏《飲馬圖》，名人廿四跋。崇禎壬申十一月下浣，嘉禾李氏鶴夢軒重裝。鈐"李會嘉氏"、"檇李李氏鶴夢軒珍藏記"朱方。

諸跋均真，畫是摹本。據元人跋，言爲元泰高士作。而趙氏題不存，當一併佚去。

然畫上有李氏鶴夢軒印，則亦明前中期摹本也。

遼1—257

☆季如泰　四季花鳥卷

紙本，設色。

天啓乙丑冬月寓廣陵，寫於城東映碧軒，竣筆時迺丙寅之上巳日也。檇李季如泰。鈐"季如泰印"、"字大來"。

周之冕後學。平平。真。

遼1—227

☆程嘉燧　枯木竹石圖軸

紙本，水墨。

"乙丑二月既望雨中爲銘常畫，孟陽。"

六十歲。

左上方吳前戊子題，言銘常以贈秋觀。

真而不佳，石尤劣。

遼1—360

☆葉雨　花鳥扇面

金箋，設色。

"壬辰仲冬寫，葉雨。"

學周之冕而板。

遼1—362

☆葉雨　山水扇面

紙本，水墨。

山中春雨過，水上落花多。己

亥夏日，葉雨。
　學張宏。均真。

黃瑞　花鳥圖扇面
　金箋，水墨。
　"乙卯三春爲道翁寫，黃瑞。"
　周之冕後學。真。

金聲遠　竹圖扇面
　灑金箋。
　"癸酉深秋，爲玉樹詞兄，聲
遠。"
　山陰人。

遼1—460
☆高其佩　草蘭圖
　紙本，淡設色。橫幅。
　題畫昆明草蘭。"惟平西舊官人
能蓄之……"
　鈐"高其佩指頭畫"朱長。

遼1—160
侯懋功　惠泉圖扇面☆
　金箋，設色。
　有長題。
　學文。

遼1—154
陳鎏　行書七絕詩扇面☆
　金箋。
　真。

遼1—254
張宏　松下閒話圖卷
　紙本，水墨、淡設色。
　"癸酉春二月，吳門張宏寫。"
　五十七歲。
　款比畫像。偽。

吳寬　書詩軸
　紙本。
　馮副郎送慧泉，賦此謝之。
　染紙。倣本。

遼1—229
魏之璜　清溪古木圖册☆
　絹本，水墨。殘册。
　之璜。畫枯木。

遼1—155
☆錢穀　蕉亭會棋圖軸
　紙本，設色。
　題七古。"小詩拙畫問訊鳳洲先
生……丙寅中秋日，錢穀。"

五十九歲。

右下角鈐“榮木軒”。

細筆學文。真而精。

遼1—122

☆唐寅　悟陽子養性圖卷

紙本，水墨。

“蘇臺唐寅”款。鈐“唐伯虎”、“南京解元”右下角。

有“寶笈重編”、“李珂雪珍藏”、“檇李李氏鶴夢軒珍藏記”、“蕉林鑑定”諸印。

後文徵明書《悟陽子詩叙》，烏絲欄。亦有李肇亨印。

前秋官郎中吾蘇顧公以制科入官，官法比二十年解歸，於時年甫艾服，人咸惜其去……公家崇明，越在大家中，不與輔邑比……正德九年歲在甲戌九月既望，長洲文徵明書。

另紙陸師道爲悟陽題。

人物極佳，細如游絲。

畫與文詩大小不一，然文書齊欄截去，故原應大小如一也。

遼1—123

☆唐寅　茅屋蒲團軸

紙本，設色。

即《支那寶鑒》印本之原本。

人物、茅屋近於東村一派。真。敝。

字簡易，然“試”、“展”等字有起止，仍是真。

遼1—125

☆唐寅　行書吳門避暑詩軸

紙本。

單款。

真。

遼1—167

☆莫是龍　臨鍾王帖卷

紙本，烏絲欄。

《石渠》原名：莫是龍雜書卷。

“癸未三月既望，雲卿臨鍾、王帖於長安寓中。”首行。鈐“莫”朱圓。

有“寶笈重編”印、“寧壽宮續入”印、卞氏印。

二紙。前紙末有跋四行，此紙首尾欄外有空。均臨鍾、大王。

後紙亦烏絲欄。末跋二行。均臨王大令者。

後黃紙，矮於前二紙。壬申仲冬，是龍書於玄藻齋中。

小楷書極精。此三紙爲莫氏精品。

遼1—170

☆莫是龍　書詩札卷

紙本。

前致雨菴札。又致宴海一札。

後紙大字"山居雜賦"，四首，款：是龍。

又紙，小行草五言詩，前有序，款：雲卿弟頓首。

均真而佳。

遼1—169

☆莫是龍　書畫卷

紙本，設色。書畫各四開，直册改卷。

畫學黃。書較前二本潦草。

遼1—168

☆莫是龍　水閣遥山圖軸

紙本，水墨。

"戊寅夏日寫於石秀齋，是龍。"

學大癡。款字特殊，而畫是本色。

遼1—171

莫是龍　行書七絕詩軸

紙本。

揮手寒原日欲西……雲卿。

真。

遼1—166

周之冕　菊石圖軸☆

紙本，水墨。

"萬曆甲午九月，周之冕寫。"

真。

周之冕　花鳥草蟲卷

紙本，設色。

款：周之冕。

字不對。齊後紙尾。畫極板而俗。

周之冕　梅竹野雉軸

紙本，設色。

丙申款。

僞。舊倣。

遼1—130

☆陳淳　梔子萱石軸

紙本，設色。

單款：陳道復。

右上文徵明題五律詩。

真而佳。紅色萱花及花青葉脱色，然墨筆俊爽。

遼1—131

☆陳淳　榴花湖石圖軸

紙本，設色。

絹黯。字破。

遼1—133

☆陳淳　書杜甫陪鄭廣文游何氏山林詩卷

紙本。改"杜詩六首"。

"右杜作六首，白陽山人陳道復。"

大字。每行四至六字。佳。

遼1—128

☆陳淳　行書宋之問秋蓮賦卷

紙本。

"右宋之問秋蓮賦，癸卯秋日漫書，並作小圖於白陽山居之風木堂。道復記。"

六十一歲。

真而佳。

遼1—129

☆陳淳　自書越遊詩卷

紙本。灑金箋。

"越遊數首録呈社中諸君子一笑"起首。

"甲辰秋日，白陽山人陳道復頓首。"鈐"大姚"、"陳氏道復"。

六十二歲。

遼1—277

☆張翀　人物軸

絹本，設色。

畫三星。"崇禎壬午清和漫興於吹香館，張翀。"

真。人物工而俗。然款必真。

遼1—281

文俶　秋園芳色圖軸

紙本，設色。

"癸酉中秋，天水趙氏文俶畫。"

遼1—280

文俶　蛺蝶圖軸

絹本，設色。

一九八八年七月十五日
遼寧省博物館

遼1—213
☆董其昌　行草高都護驄馬行卷
絹本。
後跋十行。
真。約五十餘書。

遼1—208
☆董其昌　自書七律詩卷
高麗紙本，烏絲格。
光四秦丈應南都試，詩以送行。
丙子。
　有"石渠寶笈"、"御書房鑑藏
寶"、乾、嘉、宣三代印。
　真而精。

遼1—214
☆董其昌　行書燕然山銘卷
綾本。巨卷。
　"臨米元章書燕然山銘。董其
昌。"
　有宣統印。
　學米，字薄。

遼1—201
☆董其昌　行書山谷題跋卷
高麗紙，烏絲欄。每開五行。
　末跋八行，言李、米背蘇，而
山谷始終不渝云云。款：丙辰二
月之望。
　六十二歲。
　後又題：偶筆書此壹似詩讖，
是年八月廿日重題志慨，玄宰。
　有羅氏印、遲盦印（孫毓汶）。
　小楷最精。

遼1—203
董其昌　行書臨褚遂良枯樹賦卷
灑金箋。
　貞觀四年十月八日爲燕國公書。
　"丙寅正月晦書，其昌。"
　七十二歲。
　有"石渠寶笈"、"御書房鑑藏
寶"、乾、嘉、宣諸印。
　末紙色澤微有異。
　真而精。

遼1—215
董其昌　行書自書詩軸
絹本。

書近作……
不佳。

遼1—206
☆董其昌　書東方朔答客難卷
紙本，烏絲欄。十二開，册頁
改卷。
小行書。六行。
二段。前段“答客難。東方
朔”，款“其昌。”
次段“朱雲來太常園中八月
梅花大開詩以表異”，“戊辰八月
晦，其昌。”
有“石渠寶笈”、“寶笈重編”、
“御書房鑑藏寶”、乾、嘉、宣
諸印。

遼1—345
☆饒璟　山水扇面
金箋，水墨。
己酉秋抄爲惟玉道兄寫，弟璟。
鈐“景”“玉”。
學漸江。

遼1—484
☆宋旭　醉翁亭圖扇面
紙本，設色。

“擬醉翁亭圖正堯臣道兄先
生。丁巳溽暑，曉林宋旭。”
是清人宋旭，非石門。

遼1—245
☆鄭重　山水扇面
金箋，設色。
“戊辰首夏月爲爾肩世兄畫，
鄭重。”鈐“千里”。
學文、梅道人一路。

遼1—226
☆程嘉燧　山水扇面
金箋，設色。
“丙午正月，孟陽畫於茂中亭。”
四十二歲。
學倪。真。

遼1—248
李流芳　山水扇面☆
金箋，水墨、淡設色。
“丁巳秋日畫，李流芳。”松林
書屋。
四十三歲。
真。

遼1—249
☆李流芳　山水扇面
　金箋，水墨。
　"丙寅花生日，李流芳。"
　五十二歲。
　不似，疑。

遼1—210
☆董其昌　山水扇面
　金箋，水墨、淡設色。
　"玄宰畫。"

遼1—217
☆董其昌　行書勤政勵學箴軸
　描金花箋。
　"知制誥日講官翰林院編修臣
董其昌奉敕撰并書。"楷書。
　上鈐"廣運之寶"。
　真。

遼1—209
☆董其昌　山水卷
　絹本，設色。
　前程聽彝（祖福）引首。
　峰巒渾厚，草木華滋……張伯
雨評子久畫，玄宰畫并書。顏
體。迎首鈐"畫禪"長朱。

較早。約五十餘初成名時之作。

遼1—207
☆董其昌　書思大禪師大乘止觀
序卷
　宋經摺背面。
　每開三行。"甲戌子月朔日，董
其昌書。"
　真而佳。中字行書，率意而書。

遼1—216
董其昌　大字行書題畫詩軸☆
　紙本。
　未詳閱，似偽。

遼1—204
董其昌　行書登樓賦卷☆
　紙本。
　"丙寅臘月書於青龍江舟中，
董其昌。"
　偽。

董其昌　行書竹柳詩軸
　紙本。
　文石上款。
　偽。

遼1—211
董其昌　楷書自書其父告身卷
紙本，烏絲格。
前乾隆題。金花黄蠟箋。鈐"石渠寶笈"。真。
前董漢儒告。萬曆二十四年閏八月廿四日。有王鴻緒印。
後董其昌告。萬曆二十四年閏八月二十八日。

遼1—293
☆王守謙　千雁圖卷
紙本，設色。
畫蘆雁。"癸酉春日，四明錦衣後人王守謙寫於翠筠樓中。"
鈐"王守謙印"白、"肖周"朱、"錦衣後人"。
後有崇禎癸酉陸世科跋，謂其爲王諤之後。
畫劣。晚明。
又一卷，爲割開者。今爲上下卷。

遼1—098
☆姚綬　竹圖軸
紙本，水墨。
真。

己印入續集中。

遼1—097
☆姚綬　竹石圖軸
紙本，水墨。
僧院清風竹數載……逸史書，時癸卯四月之初。
真。

遼1—142
☆杜大成　草蟲册
灑金箋，水墨。横幅，十開。
墨草蟲。
鈐有"文續山房"、"雲阿精舍"、"杜大成印"、"允修私印"、"山狂"、"山狂老人"。
稍早，板。與石田畫法近而無其勁氣。

遼1—183
☆張復　梧亭逭暑圖軸
絹本，淡色。
"癸亥仲夏之月，中條山人張復，時年七十有八。"
真而佳。絹清淨。

遼1—242

☆陳元素　行書七言詩軸

冷金箋。

君家屏風五尺雪……

真而佳。

遼1—240

☆陳元素　行書王維輞川詩卷

紙本。

冊紙寫，每開四行，相接有印。

己未書。

迎首鈐“醬瓿齋”朱方。騎縫有“陳白”印。

後自題：“竹里”而下四題尚缺。

寫甚佳。

遼1—241

陳元素　行書千字文册☆

紙本，墨格。直幅，十三開。

“天啓丁卯呂翁生日虎丘書，陳元素。”

字從文字出。

遼1—135

☆謝時臣　虎阜春晴軸

紙本，設色。

“虎阜春晴。謝時臣寫。”隸書。鈐“謝時臣印”、“樗仙翁”。

真而佳。較細。不草率。

遼1—290

陳嘉言等　書畫合册☆

金箋，設色。八開，方册。

宋賦花卉。凌必正對題。均而蕭上款。

吳雲山水，戊戌。周儀對題。

趙鶚山水。徐騰暉對題。

宋賦花鳥。朱以中對題。

陳嘉言竹菊。戊戌。莊朝生對題。

陳鏐山水。倣米。范周對題。

葉雨山水。戊戌。沈世奕對題。

嚴令山水。戊戌。莊同生對題。

真。

遼1—291

陳嘉言等　菊花圖册☆

紙本，設色。十開。

徐樹丕引首。

陳嘉言。八十老人。

瞿鏡。式耜之子。

陳砥。己未，陳砥。

文止。己未秋日。

莊同生。

顧殷。三徑秋芳顧殷。

朱陵。朱陵戲筆於亦巢。

文埱。

劉鼎。

朱白。天藻白製。

李炳題。

均真。

陳繼儒　梅花册

　紙本，水墨。

　存四開。

遼1—219

陳繼儒　梅花卷☆

　紙本，設色。

　每段一題。

　後長題。

　多誤字。草法亦有誤者。畫粗
俗。偽。

遼1—382

☆戴本孝　山水扇面

　紙本，設色。

　"丁卯八月十九日作爲青若三
年弟，鷹阿戴本孝。"鈐"本孝"、

"務斿"圓。

　真。

遼1—218

陳繼儒　行書雜文稿卷☆

　紙本。

　"陳繼儒納凉龍潭舟中，時年
七十有九。"

　真而劣。

遼1—220

☆陳繼儒　松梅軸

　絹本，水墨。殘册改軸。

　居三友社中，占百花頭上。

　佳。

遼1—222

☆陳繼儒　壽季常吳次公六十
叙卷

　紙本。

　小行書。長文。

　佳。

遼1—221

☆陳繼儒　倣巨然山水軸

　絹本，水墨。

"倣巨然筆意，眉公。"
老松江。

王思任　書恭謁泗陵詩軸
絹本。
字有董之影響。真。

遼1—253
王思任　行書姚江道中五律詩
軸☆
絹本。
"客過虞山壩……王思任。"
真。

明佚名　溪山積雪圖軸
絹本。巨軸。

無款。
明後期倣。有關仝偽款。

卜舜年　草書橫披
紙本。
書陳白陽六言詩。乙卯秋日。
真。

遼1—301
☆何浩　萬壑秋濤卷
紙本，水墨。
"萬壑秋濤。何浩寫贈。"鈐
"欽取"迎首，朱長、"筆底雲山"
白方、"五羊東溟圖書"朱方。
有"石渠寶笈"、"御書房鑑藏
寶"、乾、嘉、宣諸印。
明初學李、郭者。院體?

一九八八年七月十六日
遼陽市博物館

趙構　聖主得賢臣頌卷
　碧紙，烏絲欄。
　有"明安國玩"、"桂坡安國鑑
藏"、"大明錫山安國珍藏"諸印。
　寶熙爲袁金鎧題，即其所藏也。
　是王寵體。前後加僞乾卦印。

遼8—001
☆文徵明　行書詩卷
　紙本。
　"八貧尺璧。馬元震書。"
　"重茸西齋承諸友過飲"詩並
答詩，共八首。末款：文壁書似
宏望尊兄。
　每詩末韻均押貧字，故引首謂
"八貧尺璧"。

費丹旭　依竹圖軸
　紙本，設色。
　僞劣。

杜大受　煉丹圖軸
　絹本，水墨。
　僞劣。

高鳳翰　荷花軸
　紙本，水墨。
　僞劣。

穆通阿　聊齋圖卷
　紙本，水墨。
　"甲辰仲春似上，穆通阿寫。"
　陳孚恩引首"聊齋圖。己未初
秋，陳孚恩。"
　後穆通阿題，云：七世孫錦堂
重茸蒲留仙草堂……
　其七世孫錦堂藏。
　杜堮、許乃普等諸人題詠。

遼8—003
蔣廷錫　荷花軸☆
　絹本，設色。
　丙午款。鈐"漱玉"圓。
　五十八歲。
　真。

文伯仁　雲陽歸舟圖卷
　紙本，設色。
　沈德潛引首。真。
　畫款嘉靖丙寅。僞。

文伯仁　畫卷
　亦僞。

清佚名　武昌山圖卷
　紙本，設色。
　無款。
　有紫禁城、金頂等。
　清人。

遼8—002
王鴻緒　臨顏祭侄季明文卷 ☆
　高麗紙本。
　丁亥五月十六日。
　六十三歲。
　徐良跋。
　真。

劉墉　行書詩軸
　紙本。
　頤齋上款。
　真。

一九八八年七月十六日
鐵嶺市博物館

王爾烈　高松賦軸
　紙本。

丁雲鵬　佛像冊
　白描，畫於葉脈上。
　僞。清人畫。加僞款。

一九八八年七月十六日
遼寧省博物館

遼1—275

何適　石蕙圖軸☆

　紙本，水墨。

　□酉秋日。白石道人……

　上部殘佚。晚明。

朱朗　仙山樓閣圖軸

　紙本，設色。

　清人僞。

袁尚統　山水册

　十二開。

　末幅款：戊辰秋日寫，袁尚統。

　僞。

　陳元素對題。僞。

遼1—181

☆陳粲　春景鴛鴦軸

　絹本，設色。

　"吴郡陳粲字。"在右中下。

　工筆。真。

遼1—096

☆程南雲　行書千字文册

　絹本，朱絲欄。三十五開。

　正統六年。

　真而佳。

　《法書》二集已印。

遼1—175

☆孫克弘　竹菊軸

　紙本，設色。

　"戊申秋日寫，克弘。"

　七十六歲。

遼1—176

☆孫克弘　梅花軸

　紙本，水墨。

　上缺。款不全，爲"□西國醫

寫贈。"

　陸應陽題七言二句。

　真。

遼1—173

☆孫克弘　花卉卷

　紙本，水墨。

　首張敬引首。

　四季墨花。

　"余自返初服，歸卧東郭故

廬……（前鈐"東郭草堂"）……
丁丑夏……玉峰起共許子以善畫
遊吳淞間，余館久之。一日出素
卷索畫……遂倣舊人筆意作花卉
數十種……華亭雪居士克弘。"

四十五歲。

有"石渠寶笈"、"御書房鑑藏
寶"、乾、嘉、宣諸印。

真而佳。

遼1—174

☆孫克弘　花卉卷

紙本，設色。

"戊申秋日寫，克弘。"

七十六歲。

前上鈐"劉氏寒碧莊印"。

真。色板滯殊甚，然是其本色。

遼1—163

☆孫克弘、蔣乾、吳習父等　山
水花卉合卷

紙本，設色。

宮爾鐸引首。

蔣乾山水

"戊子仲秋日，蔣乾寫。"

乾"⊟"朱、"吳中人"朱。

六十四歲。

宋懋晉題

盛贊其學米之佳。

學小米。真。

孫克弘梅竹

各一開。

均鈐"漢陽太守"、"雪居"
二印。

後宋懋晉亦題之。

真而精。

吳蘇臺柏石圖

鈐"習父"、"蘇臺"二印。

則其人爲吳習父。

文派。

遼1—197

邢侗、孫鑛、王洽　書札卷☆

紙本。

邢侗札十通。黃紙，畫欄。

孫鑛二札。

王洽一札。

三人均與趙南星者。

後張之洞跋之。

均真。末札無款，應是王洽。

遼1—196

☆邢侗　行書寫竹歌卷

紙本。

是跋《萬竹圖》者。
真而佳。

遼1—198
邢侗　臨王帖軸 ☆
紙本。
真。

遼1—247
曹學佺　書七夕即事詩軸 ☆
絹本。
真。

遼1—179
王穉登　行書韓愈詩卷 ☆
紙本。
真。

遼1—178
☆孫枝　峰迴逕轉圖軸
絹本，設色。
自題行書七絕詩。
文派。真而工緻。

遼1—177
☆孫枝　村居客至軸
紙本，水墨。

"萬曆戊子春正月寫，孫枝。"
鈐 "叔達父"、"華林居士"。
文派細筆。不如上幅，亦真。

遼1—250
☆李流芳　水亭遠山軸
紙本，水墨。
"丙寅冬日畫於慎娛室中，李
流芳。"
五十二歲。
真。本色。

遼1—251
☆李流芳　行書詩軸
紙本。
"閘河舟中戲效長慶體，流芳。"
字微有蘇意。真。

遼1—231
米萬鍾　書七絕詩卷 ☆
紙本。
款：米萬鍾書。
大字。真而平平。

米萬鍾　山水軸
綾本，水墨。
天啓甲子，夢章上款。

字工緻。畫在惲向、王鑑之間，年代够。

待研究。

遼1—230

☆米萬鍾　竹菊石軸

綾本，水墨。

自題七絶："幽芳那怕雪霜欺……石隱米萬鍾寫題。"

鈐有"潞國敬一主人中和父世傳寶"大朱方印，在上方。

真。

遼1—172

☆温如玉　隸書册

紙本。

大字。每開二字。

與《肅府帖》後題字體同。真。

遼1—152

☆文伯仁　松泉逸士軸

紙本，水墨。

自題七律，款："嘉靖癸丑夏五月望爲□陽寫松泉逸士圖題此，五峰文伯仁書於金臺。"

五十二歲。

文派，學文帶王蒙。佳。真。

遼1—153

☆文伯仁　松風高士圖軸

紙本，水墨、淡設色。

"松風高士圖。倣趙魏公筆意，隆慶庚午春，五峰文伯仁。"

六十九歲。

典型文派。真。

遼1—243

☆盛茂燁　倣王蒙山水軸

絹本，水墨。

萬曆己未。

真。

遼1—148

☆文嘉　水亭覓句圖軸

紙本，水墨。

無紀年。

黄姬水、文伯仁、王穉登題，並本題四段於畫上方。

自題五絶："日落林欲暝……文嘉。"

真而佳。淡墨，粗筆，本色。

遼1—149
☆文嘉　喬林清影軸
紙本，設色。
"四月綠蔭成，喬林下清影……文嘉。"
劉氏寒碧莊藏。
真。文派。

遼1—164
☆宋旭　石門別意圖卷
紙本，水墨。
"隆慶壬申新正六日，石門山人宋旭寫爲水心老先生北上別意。"
四十八歲。
學文派、梅道人。墨淡。接近。真而佳。

宋旭　山水册
紙本，設色。殘册三片。
真。

遼1—328
☆王鐸　臨聖教序册
綾本。十三開。
"天啓五年八月，嵩下王鐸臨於燕京之寶癡齋中，爲景圭先生詞宗。"

三十四歲。
真。

遼1—330
☆王鐸　隸書七言詩卷
綾本。
後自題："予素未書隸，寓蘇門始學漢體，恨年異壯學之晚，雖然羲之、高適五十可也。王鐸甲申春正月爲順衡許親丈書求教。"
後王無回題，亦爲順衡題。

遼1—237
吳夢暘　和陶飲酒二十章卷☆
紙本。
款：萬曆壬寅，爲周卿侄孫書。
淡墨行書。字平平。

遼1—252
☆卞文瑜　水閣幽居軸
紙本，設色。
上半缺失，只餘"卞文瑜畫"四字。
松江色甚濃。真。

遼1—338
☆方大猷　行書遊太山詩屏

綾本。

遊太山之四、之一、之五、之二、之三、之六，共六段。末款：爲翊翁孔聖公作。

遼1—292

☆王子元　花卉册

絹本，設色。四開。

"辛未新秋日寫。"

魏時中、項煜、王心一　書法合册

真。

遼1—151

☆王轂祥　書畫册

絹本，水墨。畫八開。

前自題引首"玩物適情。轂祥。"二開。

水仙，秋葵，梅，菊，桃花，茉莉，玫瑰，玉蘭。

自對題。

真而精。

遼1—486

☆徐玫　晾曝圖卷

絹本，設色。

前徐玫畫晾曝圖。款：康熙第二壬寅，爲秋涯補繪王掞晾曝圖。

次王澍摹范成大、朱熹札，又臨趙書陶詩。後跋：秋涯從西田公讀得宋元三幅，爲臨此。西田爲王掞。

次王錫爵書詩。"丙子中秋日，王錫爵漫書於王將軍義泉卷後。"真。

次王衡書詩。同友人游西山詩二十四首。款：王衡辰玉甫。真。

次王時敏臨《十三行》及隸書陶詩。爲王澍臨本。

次王掞題。言以范、朱、趙三書及王錫爵駿馬詩賜其姪秋涯。又以王時敏臨《十三行》及隸書陶詩賜之，則王氏三世之書備矣……

周天球　水仙卷

紙本，水墨。

倣趙孟堅畫法。自題嘉靖甲寅作。

四十二歲。

字弱。兼有誤句。是僞本。

沈仕　湖石玉簪軸
紙本，水墨。
自題五絕，款：青門山人沈仕。年代够，字自然。
畫受石田影響。應查上博沈仕字一决之。

遼1—258
☆邵彌　寒林攜杖圖軸
紙本，設色。
"做子畏先生於長水龕，邵彌。"
有似聖謨處。真。微敞。

一九八八年七月十八日
遼寧省博物館

朱鷺　竹圖軸
　　紙本，水墨。殘冊裱軸。
　　真。

沈貞　竹爐山房軸
　　紙本，設色。
　　"成化辛卯初夏余遊毘陵過竹爐山房，得普照師□酌竹林深處，談話間出素紙索畫□。余時薄醉，挑燈戲作此圖以供清賞。南齋沈貞。"
　　七十二歲。
　　乾隆題。
　　明人仿。

遼1—186
宋懋晉　仿黃子久溪山無盡圖卷
　　絹本，設色。
　　"溪山無盡。仿大癡道人。宋懋晉。"
　　真。

遼1—161
周天球　千字文冊☆

紙本。直幅，對開，十八開。
"萬曆丁亥冬仲既望書於山居之快雪軒中，六止生周天球。"
七十四歲。
真。

遼1—300
吳湘　八仙屏
　　紙本，設色。四條。
　　明中後期，粗筆，浙派後學。

遼1—165
李登　行書胡真人序卷☆
　　紙本。
　　"萬曆壬寅重九日，上元如真老生李登拜書。"自題"七十八翁"。
　　真。

遼1—159
侯懋功　仿古山水冊
　　紙本，設色。直幅，十二開。
　　"萬曆甲戌長夏，侯懋功。"
　　"甲戌夏日，仿古十二幀，奉持晉翁社丈粲政，吳門侯懋功。"

遼1—104
俞泰　瀟湘暮雨圖軸

絹本，水墨、淡設色。

"仿巨然瀟湘暮雨圖意。俞
泰。"

遼1—279
倪元璐　行書七言二句軸
　紙本。
"秋窗覺後情無限，月墮館娃
宮樹西。元璐。"

遼1—260
倪瑛　歸庵圖卷
　紙本，水墨、淡設色。
"歸庵圖。甲子四月，伯遠倪
瑛製。"
　張大復、歸昌世、張紀、顧咸
正題詩。
　畫松石微有李郭意。晚明。

遼1—095
☆馬軾、李在、夏芷　合作歸去
來圖卷
　紙本，水墨，彩。
　第一段。臨本。有"寧壽宮續
入石渠寶笈"印。
　第二段。鈐"練川馬軾"朱方。
　第三段。款：馬軾。上鈐"練

川馬軾"。
　第四段雲無心以出岫。鈐"李
在圖書"朱方。洗去乾隆及寧壽
宮印。
　第五段。"甲辰秋，莆田李在寫
撫松盤桓圖。"鈐"李在圖書"。
　第六段。款：敬瞻。瞻彼南畝?
　第七段。鈐"夏芷"、"庭芳"。
　第八段。款：馬軾。清補繪本。
　第九段。款：李在。最佳。
　有"寶笈重編"、乾、嘉、宣
諸印。

徐賁　蜀山圖軸
　紙本，水墨。
　見《支那名畫寶鑑》印本。
　偽。

張玉書　行書軸
　綾本。
　單款。
　真。

王齊翰　江山隱居圖卷
　絹本，設色。
　乾隆題。
　後偽唐棣、董其昌題。

有"寶笈重編"、"寧壽宮續入石渠寶笈"、項氏諸印。

"檇李李氏鶴夢軒珍藏記"印。真。然在隔水上，不騎縫。

明末片子。

關仝　大嶺晴雲圖卷

絹本，設色。

劉爾之印、"如石"雙魚、"丁若劉爾"，元人蜜印。

有重編、御書房、乾、嘉、宣諸印。

畫是石谷中年力作，甚精美。

後隔水配入錢謙益跋，辛巳題。真。

遼1—088

☆元佚名　扁舟傲睨圖軸

絹本，設色。

雙拼、雙經細絹，是宋絹。

無款。

上方張雨題。句曲外史張雨題子方《扁舟傲睨圖》，庚寅春二月望。六十八歲。真。

張翥題。亦真。

又魯威題。鈐"東泉"、"和林魯威氏"。是蒙古人。

畫樹有王振鵬一派之意。

是元人。山有勾勒，亦佳。

遼1—039

☆陸游　自書詩卷

紙本。

引首："放翁遺墨。"南雲。

"嘉泰甲子歲正月甲午，用郭端卿所贈猩猩毛筆，時年八十矣。"鈐"山陰始封"朱方、"放翁"朱方。

郭界題，爲秋泉題。

至治元年俞庸題，爲高秋泉題，言爲其父隨伯顏下江南時揀得者。

泰定甲子眉山程郇跋，亦爲高秋泉書。

三跋均書於京口，則高秋泉官京口也。

正統四年陳璉書《放翁仕跡遺墨記》，言楊時中爲鎮江郡庠直學，購於高秋泉云云。

又沈周跋。

有石渠、御書房、乾、嘉、宣諸印。

"孫氏"、"許安國印"、"西田"三騎縫印。

王掞印記，即西田也。

均真。

遼1—007

孫過庭　草書千字文第五本卷

紙本。

末款："垂拱二年，吳郡孫過庭/書第五本。二行。

"寶笈重編"、"建業文房之印"、"四世相印"半印，均僞。

"浦江旌表孝義鄭氏"朱長，真，在前。

又鈐有"孝友世家"、"孝義書府"、"鬻質假贈兹爲不孝"在款處。

字是宋元間人習作，"書第五本"者，所臨第五本也。

☆末王詵跋。綠絹。彩。真而精，是跋千文者。其上亦有"孝義書府"及"鬻質假贈兹爲不孝"各印，則明初已配合爲一矣。

遼1—072

☆趙孟頫　行書歸去來辭卷

紙本。

前陶令像。絹本。無款。後綾上趙子俊至治元年十二月廿六日

題，謂少年時亦染翰，今兩目眵昏不復能爾……真。

畫年代晚，與趙子俊跋不同時。

書淡墨欄。有石渠、御書房、乾、嘉、宣諸印。

拍趙子俊及書，像不拍。

趙書真而佳，五十左右，頗姿媚。

李思訓　海天落照卷

絹本，大青綠、勾金。

界畫。金書左武衛驍騎大將軍臣李思訓書。

有石渠、重華宮印。

明中期片子。畫尚佳，構圖亦妙。畫中建築是典型南宋。

畫是宋人稿本，此本亦畫於仇英以前。

後《海賦》。黃紙。款：鮮于伯機。是祝枝山書。

☆呂紀　獅頭鵝圖軸

絹本，設色。大軸。彩。

款不佳，印亦不對。是明人畫加款。

遼1—126
☆呂紀　桃林聚禽圖軸
絹本，設色。彩。
款：呂紀。鈐"四明呂廷振"。
山水，佳。均真。

董其昌　行書軸
紙本。
敝甚。

遼1—188
周曰庠　行書詩卷☆
紙本。
"乙未夏月，盤谷山樵周曰庠
書。"

遼1—306
葛玄芳　竹圖卷
紙本，水墨。
無紀年。居吾詞丈上款。
約萬曆前期。

遼1—323
劉正宗　書詩册☆
紙本。十五開。
印款。各色紙。
真。

遼1—185
☆朱竺　山鵲圖軸
紙本，設色。
"萬曆庚戌春日寫，長洲朱
竺。"
周之冕後學。

周龍泓　山水軸☆
絹本。
款：龍泓。前題七絕。
明中期稍後之作。俗套。

遼1—727
鮮與尚　行書詩軸☆
綾本。
惡札。

遼1—189
風大真人　書詩卷☆
紙本。
"雲山風大真人草，時壬辰十
一月記。"
晚明人。書不佳。

杜越　行書詩卷
紙本。
真。

遼1—180
☆陸應陽　書峨嵋行卷
　紙本。
　峨眉行爲張玉車賦，壽尊人八十。"庚寅夏日書煙雨樓次，雲間陸應陽。"
　真。

遼1—187
吳敏道　書詩卷☆
　絹本。
　"陳師尹邀賞牡丹，贈其弟詩仲……"萬曆壬辰六月初五日，白雲山樵吳敏道。
　學王寵，尚佳。

遼1—193
王象咸、龍膺　書詩卷☆
　紙本。
　武陵灃上人龍膺書於卿雲館，時萬曆丁巳重陽後五日也。
　王象咸行書唐人宮詞七首，乙酉爲觀海書。

遼1—295
☆黃驥　花卉卷
　灑金箋，水墨。

"戊寅春日寫，白門黃驥。"
學白陽而板。約萬曆間。

遼1—195
☆關思　柳岸垂釣軸
　絹本，設色。
　崇禎三年仲春日，關思。
　真。

遼1—194
☆關思　仿黃鶴山樵山水軸
　絹本，水墨、淡設色。
　"崇禎二年五月望後仿黃鶴山樵筆，關思。"

魏象樞　行書詩軸
　白綾本。
　真。

劉度　雪棧圖軸
　僞。

遼1—271
☆藍瑛　雲壑高秋軸
　絹本，設色。大軸。
　自題法關仝。

山多直下，畫法少見。真。敝甚。

遼1—270（藍瑛山水及高士奇對題部分）

☆藍瑛、劉度、陳洪綬　山水册

紙本，設色。三開。

劉度山水。"仿李咸熙畫。劉度。"工筆學藍，佳。

陳洪綬人物。白描淡色。真。

藍瑛山水。對幅高士奇題，言爲其少年時賞玩者，裝成册，名"幼學所藏"。均真。

遼1—268

☆藍瑛　山閣延秋圖軸

絹本，設色。大幅。

癸巳款。

真而平平。

遼1—267

☆藍瑛　山水梅花册

紙本，水墨、設色。四開。

梅月。庚寅款。

山水。學大癡，戊子。

柳岸垂釣。真。

明月松泉。學馬遠。真。

此四開佳。

遼1—269

☆藍瑛　溪橋拄杖圖軸

絹本，設色。

丙申。

七十二歲。

真而平平。

遼1—266

☆藍瑛　春閣聽泉軸

絹本，設色。大軸。

辛巳題二十年前之作。

三十六歲。

自題仿李咸熙，實近於范寬、李唐。

佳。用筆堅實，構圖亦有氣勢。

遼1—190

陳焕　秋山行旅卷

紙本，設色。

"丙辰秋日寫，陳焕。"鈐"子文"、"陳焕之印"。

學文及石田。

遼1—278

傅清　荷鶴圖軸

灑金箋，設色。

吳趨傅清。

陳繼儒題於上：畫於城西草堂，時癸酉六月之望。

畫劣。

遼1—272

☆惲向　松溪山色圖軸

紙本，設色。

"受之喜而歸之。香山惲本初。"

設色者少見，字及遠處粗筆者是本色。

黃道周　行書軸

綾本。

割邊行加僞款。

遼1—265

☆黃道周　行書五律詩軸

綾本。

進神宗實錄有作。

真。

遼1—192

鄒迪光　山水軸☆

絹本，設色。

觀瀑。"萬曆乙卯春日寫，鄒迪光。"

遼1—244

☆趙左　摹李成華山圖軸

絹本，設色。彩。

"萬曆辛亥秋九月廿日，華亭趙左摹李營丘華山圖。"

董其昌題畫上。

畫稿是宋人，而下部大樹是松江學董之本色。佳。上部丘壑有許道寧《漁父圖》意，確是曾見宋人筆墨者。

遼1—289

☆陳洪綬　行書詩軸

紙本。

僞。染紙。字極纖弱。

陳洪綬　人物圖軸

紙本，設色。

壬申款。一人。

僞。甚新僞。

遼1—287

☆陳洪綬　仕女圖軸

紙本，設色。

"庚寅秋，老蓮洪綬畫於眉僩軒。"

五十三歲。

淡色。畫三仕女執梅枝。

周天球　行書入歙溪二首卷

紙本。上下印花邊。

己未款。

真。

☆張瑞圖　行書五律詩軸

紙本。

真。

遼1—234

☆張瑞圖　行書唐詩軸

紙本。

"白毫菴瑞圖。"

大字，別體。真。

遼1—232

張瑞圖　草書赤壁賦卷☆

紙本。

自"江流有聲"起。天啓壬戌冬。

張瑞圖　行書軸

綾本。

爲李平子書。

有似處而不佳。

董源　山水卷

絹本，水墨。

明人劣作，僞題董源。

隔水有僞董其昌跋。後僞倪瓚跋。

遼1—233

☆張瑞圖　行書五律詩軸

綾本。

芝庭上款。

遼1—296

盛琳　松山樓閣軸☆

紙本，設色。

"崇禎乙亥春日寫，盛琳。"

劣。

遼1—451

☆陸遠　山靜日長軸

金箋，設色。

壬戌，元翁先生上款。山靜似太古，日長如小年。

工筆。真而佳。

一九八八年七月十九日
遼寧省博物館

遼1—288
☆陳洪綬　鬥草圖卷
　絹本，設色。彩。
　"庚寅秋，老蓮洪綬畫於護蘭
書堂。"細字。
　細筆，畫五女團坐，工緻。

遼1—357
張恂　仿山樵山水軸
　綾本，水墨。
　真。康熙左右。畫劣。

遼1—725
☆黃衍相　行書七律詩軸
　絹本。
　單款。

遼1—285
☆項聖謨　林下高士軸
　紙本，水墨。小幅。
　林下兩高士……
　真。

遼1—283
☆項聖謨　花卉冊
　絹本，水墨。四開，直幅。
　甲戌款。
　三十八歲。
　題一開。
　真。

遼1—200
馮起震　風竹軸
　紙本，水墨。大軸。
　單款，鈐二印。
　真。

遼1—262
☆盛穎　馬嵲煙雨圖卷
　紙本，淡設色。
　馬嵲煙雨圖。癸酉，姑蘇盛
穎寫。
　有石渠、重編、重華宮、乾、
嘉諸印。
　盛茂燁一派。真。

遼1—261
張京元　行書七絕詩軸☆
　絹本。
　平平。

遼1—139
☆鄒守益　自書詩卷
　紙本。
　"正德辛巳秋九月廿四日，東郭山人鄒守益書。"
　鈐"辛未掄元及第"。
　字似王鏊。佳。

遼1—358
湯調鼎　行書七律詩軸☆
　綾本。
　真。

利瑪竇　野墅平林通景屏
　絹本，重設色。四條。
　舊西洋畫。

遼1—307
☆劉養正　自書詩卷
　絹本。
　"臣廬陵劉養正薰沐百拜謹書。"
　字在嘉靖前期。

遼1—239
☆釋常瑩　揚州六景圖册
　金箋，設色。六開。對面同紙題。

　"庚午長夏，珂雪寫。"
　周之翰、丁祚龍等對題。
　真而佳。

遼1—483
朱寯　行書七絕詩軸☆
　綾本。
　八十五歲書。鈐"丁丑進士"。
　約清初。書半半無特色。

遼1—417
賀得藩　行草五律詩軸☆
　絹本。
　紫苑神仙宅……
　學傅山。清初。

遼1—276
☆張翀　添籌圖軸
　絹本，設色。
　崇禎辛巳上元畫。
　真。

明佚名　竹石圖卷
　紙本，水墨。
　無款。
　石渠、御書房、"白石翁"、"啓南"諸印，均在卷首。

後沈周成化庚午題。

畫學沈。殘破一段，學夏杲。

均僞。均是明人仿本。

遼1—316

☆明佚名　漢宮春曉圖卷

紙本。

界畫。乾隆書引首。

無款。

有石渠、養心殿、乾、嘉、宣、八徵、五福、太上三大璽諸印。

有仇十洲印。

白描宮室人物，極細膩。用淡墨，間有用赭花和墨繪者，極目力始可見。筆法精湛，僅見之品。約萬曆左右。

沈周　菖蒲圖卷

紙本，淡設色。

成化甲□。□爲後挖去。

有石渠、乾、嘉、宣諸印。

後另紙自題。

明人僞本。

文徵明　仿李咸熙長江萬里圖卷

絹本，設色、小青綠。

有石渠、乾、嘉、重編、乾清宮諸印。

"嘉靖庚子夏日仿李咸熙長江萬里圖，文徵明。"

明人舊仿。

遼1—092

☆王紱　觀音像卷

紙本，水墨。彩。

無款。鈐"孟嵩"、"中書舍人之章"，均白方。

後另紙行楷書《金剛經》。碧箋，烏絲欄。"永樂甲午立秋前五日，從仕郎中書舍人無錫王孟端焚香謹書。"鈐印同畫。

騎縫鈐"石谷"白方小印。

有"秘殿新編"、"珠林重定"，"乾清宮鑑藏寶"諸印。

畫石極蒼潤，人物細筆白描亦佳。真而精。

字仍微有宋元筆意，是明初風格。經款末三行款印，爲後接上者，字體端楷，與經本行楷略有異。烏絲欄天地亦不齊。

後邵寶重裝經像跋，注中言跋中某某人名是其伯祖云云，可知前文有散佚。

有可能，其一爲末裁去一段，

故行不接，工楷書款，與經文
行書不同。另一可能爲，經文
另一人書，後王孟端書另一經，
裁王經真款接於前，另人書金剛
經之後，前經即全非王書，亦同
時人。

遼1—091

☆王紱　湖山書屋卷

紙本，水墨。長卷。彩。

"仲鏞與僕有夙昔之好，嘗命
僕作湖山書屋圖……永樂庚寅仲
秋望日，毗陵王孟端識。"

鈐"孟耑"、"遊戲翰墨"。

騎縫有"遊戲翰墨"朱方印，
即王氏自印。

文衡山、俞允文跋。文跋正德
丙子。文跋與畫間有衡山騎縫印。

有項氏、安氏、石渠、養心
殿、乾、嘉、宣諸印。

真。字與《金剛經》同。

遼1—094

☆戴進　六祖圖卷

絹本，設色。彩。

"西湖靜菴爲普順居士寫。"鈐
"錢塘戴氏"白、"文進"朱。

後跋灑金箋。

祝允明題。

唐寅書六祖事略，爲納齋題，
無紀年。

曹勳、曹溶題。

有"珠林重定"、乾、嘉、宣
諸印。

人物衣紋面貌極佳，山石用筆
跳躍。

遼1—093

☆戴進　溪堂詩意軸

絹本，設色。大軸。彩。

款：文進。

畫近似，而款不佳。

趙孟頫　臨皇象急就章卷

紙本，烏絲欄。

"至大二年九月既望，子昂
臨。"鈐"趙子昂印"朱方。

有重編、寧壽宮續入、乾、
嘉、宣諸印。

永樂元年吳僧道衍跋，爲景暉
題。同年王達跋，亦景暉上款。
永樂元年張顯章草跋，爲趙景暉
題。永樂元年解縉跋。

僞，是明初人書。

唐人　智者大師像軸
　　絹本，設色。
　　日本古畫。

敦煌寫本穰侯蔡澤列傳殘片軸
　　麻紙本，烏絲欄。
　　五代或宋初庸手。

遼1—138
☆仇英　仿張清明上河圖卷
　　絹本，設色。彩。
　　界畫。款：仇英實父製。鈐
“十洲”、“仇英之印”。
　　有石渠、乾清宮、重編諸印。
　　前段極板，筆弱色滯。末段
樓閣松雲佳，有十洲筆墨，遠松
尤佳。
　　此圖前半非是，僅末尾樓臺部
分是仇作。據此，疑仇氏亦有弟
子或作坊，自潤色後出之。

遼1—137
☆仇英　赤壁圖卷
　　絹本，設色。彩。
　　彭年、文彭《赤壁賦》，文嘉《後
赤壁賦》，周天球《後赤壁賦》。

有“棠村審定”、“寶笈三編”印。
　　均真。畫皴筆微粗，色亦不滋
潤，然是真。

遼1—315
明佚名　道教故事卷☆
　　絹本，水墨。
　　無款。
　　明人。

明佚名　奏稿抄本冊
　　紙本。直幅。
　　極似唐寅，字細而間架似，筆
法亦似。
　　後天庸子沈白題，謂是唐早年
抄人奏議。
　　是唐真跡，約三十歲左右。

遼1—311
☆明佚名　吳草廬虞邵庵像卷
　　絹本，設色。
　　吳澄、虞集二人像。右下鈐
“江左僧彌”印。
　　“陳生妙寫吳公像，亦著衰容
繼後塵……雍虞集。”此爲吳寬
書。右下角鈐“吳寬”朱方印。
　　另紙吳寬跋，言從吳江虞氏得

像，令畫史摹之，"成化十四年十月朔，吳寬謹記。"

羅璟、陸鈗、文從簡三跋。

真。

倪元璐　山水軸

綾本。

"元璐。"仿黃大癡。

舊仿。

戴熙　行書立軸

紙本。

論畫。天相一兄上款。

淡墨。

翁同和　行書軸

紙本。

緱山一兄上款。

大字。真。

遼1—127

☆呂枏等　行書詩卷

灑金箋。

後跋爲張子言書，六行。"嘉靖戊子五月，涇野枏書。"

後又書，送子言遊采石詩。

張時徹行書《園池賦》送

子言。

左思忠行書，送張昆崙遊三山，嘉靖戊子六月。

張時徹，重送崑崙往游姑孰。

遼1—162

張佳胤　行書五律詩軸☆

絹本。

印款："居來山人"、"宮保尚書"。

字類周天球。

羅洪先　書軸

紙本。

邢侗臨閣帖。加僞羅氏印。

遼1—341

☆釋破門　行書軸

紙本。

"巉巖絕壁高接層霄之上。破門石浪。"鈐"石浪"。

奇崛。

遼1—259

馬有驥　行書王穉登詩卷☆

紙本。

崇禎辛未六月之朔雨窗漫撿王百穀詩三十首……

沈一揆　行書軸
綾本。
盛宇上款。

遼1—303
☆夏叔文　柳塘聚禽圖軸
紙本，設色。彩。
"豐城夏氏叔文"印款。
明前期。竹石佳，柳劣。

遼1—302
范秉秀　行書招客魂詩卷☆
紙本。
庚午款。願輝六長兄上款。
字有如晚明人書。

遼1—414
孟甹　臨十七帖卷☆
綾本。
"雍丘孟甹臨。"
清初。

遼1—089
☆宋廣　臨懷素自叙千字文卷
絹本。
吳門柳公行氏學書甚篤志，
因持絹素徵余書，遂爲臨懷素自

叙、千文以贈之。時歲甲子秋九
月望日書於酉陽寓舍，東海漁者
謹識。
鈐"宋廣印"、"宋昌裔"，二
白方。
跋近康里。真而精。大部已脫
命紙，變淡。

徐枋　題吳太君像卷
紙本。
"丙午初夏，俟齋居士徐枋
題。"
小楷工雅，是晚明風格，以此
爲準則習見者皆僞也。
後徐柯書贈西溟斷硯歌。
均真。

遼1—146
喬一琦　行書詩卷☆
紙本。
真。末尾割去少許。

遼1—305
楊文虬　雲間看山圖軸☆
紙本，設色。
雲間楊文虬。
約康熙。劣甚。

米芾　天馬賦卷
　紙本。
　後孫承澤跋。
　丙戌王鐸小楷跋。
　宋元間摹本。

遼1—320
明佚名　仿李公年漁舟對話軸
　粗絹本，淺設色。
　"臣李公年寫進。"
　明中期粗筆山水。

陳煥　山水扇面
　灑金箋。
　"壬寅清和，陳煥。"
　曹章化題畫上。
　仿文。真。

秦邵　樓閣山水扇面
　泥金箋。
　丁未清和……
　明末。

盛茂燁　山水扇面
　泥金箋。
　庚辰春日，印溪上款。
　真。

周壽祺　描金羅漢卷
　磁青紙本。
　宣德六年款。
　是晚明物，款偽。

明佚名　西旅貢葵圖卷
　絹本。
　無款。
　有宣統印。
　明人，片子。

明佚名　水竹居圖卷
　紙本。
　無款。
　歸昌世引首。
　末張元�│題詩。
　畫是萬曆時風氣。

趙孟頫　竹林七賢圖卷
　絹本，設色。
　"大德二年八月十九日爲雪樓
作於松雪齋。子昂。"
　工筆，明人作。稿佳。
　後楊維楨題。亦明中期以前
人偽。

遼1—132
陳淳　雪景山水扇面
　　泥金箋，水墨。
　　真。

錢貢　山水扇面
　　泥金箋。
　　戊寅。
　　真。

關思　山水扇面

錢穀　山水扇面
　　泥金箋，水墨。
　　真。

周之冕　松石扇面
　　金箋，設色。
　　庚子。
　　真。

陸治　芍藥扇面
　　灑金箋，設色。
　　文嘉題。
　　真。

張玄錫　行書扇面
　　泥金箋。

不知名明人書扇若干。略。

魏之克　山水扇面
　　泥金箋。
　　己酉。
　　佳。

陳煥　山水扇面
　　泥金箋。
　　甲辰。
　　學文。真。

十五家。

　內有真有僞，惜匆遽中未及索
觀，記此以竢後緣。

左下角有"建業文房之寶"大
朱記，似油印。又耿氏諸印。又
"睿思東閣"大朱印，在右上，
水印。

畫筆精細，衣紋頗佳。絹色
甚暗。

屏上細筆畫山水，山多空勾，
樹用光筆，爲江南水鄉平遠之
景，然非董源系統。

畫床腳如宋武垂魚，桌如宋式
油桌。

桌上除卷子成帙放置外，尚有
書册，如蝶裝之制，爲畫圖中始
見之例。

後另絹上蘇轍、蘇軾、王詵三
題，絹色新於畫。真而精，墨色
入絹如印本，然定是真。

後史公奕、董其昌、文震
孟跋。

按此圖與其後之蘇跋絹色一
新一舊，保存情況極不一致，顯
係後人配合成者。圖名作《勘書
圖》而不作《挑耳圖》亦是一證。

畫以人物及陳設而論，似非
五代，頗疑仍是《宣和睿賞》册
中之物。後人與蘇跋拼合成一卷
者也。

蘇18—09
仇英　列女圖卷

紙本，白描。長達九米。

末款：仇英實父製。行書。

石渠物。原木匣，包袱、別子
及包首，原裝未動。

細筆淡墨白描，用筆殊無十洲
特點。人物面貌、衣紋均工緻而
無仇之秀美氣，人開臉尤不佳，
毫無似處。

款字似，而墨濃手顫，殊似晚
年，而畫法無晚年特點。

仇英本不能書，款出代筆。
此圖款確是該代筆之人所書，而
畫則是另一人，或出于不已，以
徒輩之作代，而仍倩人署款耳。
或即他人僞作，而倩代款人署僞
款印。

總之，此圖款佳，而畫定非出
仇筆，竢再考之。

僞。

劉光世等　十六札卷

劉光世、李綱、朱熹、張栻、
樓鑰、王淮二通、趙抃、陳倚
卿、辛祇、林存、周虎、范成
大、湯中、李有鵬、王安禮，共

一九八六年十一月二十七日
南京大學

蘇18—04
☆郭熙　山村圖軸
　絹本，設色。精。
　無款。
　絹微粗，故筆墨似乾澀，畫景物頗似《早春圖》，而樹幹枝梢不勁爽，山頭、樹亦不似《早春》之擱筆大點。
　是郭熙一派，然不可必其爲熙作。傷裂甚多。

蘇18—05
☆元佚名　伐閣羅尊者像軸
　絹本，設色。精。
　至正五年款。
　畫佳，花紋蘭葉描，勁爽，人物肥碩。衣服花紋及鞋上花紋描繪甚佳。

蘇18—28
☆樊圻　長松幽澗軸
　絹本，設色。
　癸丑。
　康熙十二年，五十九歲。

平平，真。

蘇18—30
☆葉欣　山村烟嶂軸
　絹本，設色。
　癸丑。
　康熙十二年。
　平平，真而不佳，景物碎。

蘇18—22
☆明佚名　蘆雁軸
　絹本，設色。
　無款。
　明前中期院畫，學宋人。

蘇18—08
☆宋佚名　古木竹石軸
　絹本，水墨。精。
　無款。
　與南博藏唐寅《木石叢篁》畫法相同，定爲子畏之作。

蘇18—03
☆王齊翰　勘書圖卷
　絹本，設色。精。
　無款。
　趙佶題本幅。

紙本，水墨。
學四王，劣。

蘇24—0221
袁尚統 維揚古渡軸☆
　紙本，設色。
　丙子。
　真。

蘇24—1167
改琦 郭子儀像軸☆
　絹本，設色。
　舊偽。

蘇24—0261
文震孟 自書恩賜袍笏七律詩
軸☆
　紙本。
　真。

蘇24—0161
☆李士達 仙山樓閣軸
　絹本，設色、小青綠。
　無紀年。
　真。

黃道周 行書五律詩軸☆
　絹本。
　閩庵孟兄上款。
　真。

蘇24—0724
周璕 雲龍軸☆
　絹本，水墨、加淡花青。
　真，稍破碎。

蘇24—0977
陳岳 蕉石雙鶴軸☆
　絹本，設色。
　乾隆五年。
　南通人。

花綾。精。

引首"鼎司巽命",虞集。碧蠟箋灑金,字似明隸。

范氏封高平縣開國伯,食邑九百户,食實封二百户。進封高平郡開國侯,加食邑七百户,食實封叁百户。

鈐"尚書吏部告身之印"。

曰大防銜名。

給事中臨。

元祐三年四月五日。

後純仁、劉摯、存、頌、覺。

末書元祐三年四月六日下。

主事丁玠、令史魏宗式、書令史闕。

後紹興癸丑九月廿六日李璆跋。

嘉定丙子任希夷跋。

至正十六年趙雍跋。

蘇24—0670

☆吳宏　柘溪草堂軸

絹本,設色。精。

柘溪草堂圖。壬子秋九月……石翁先生教之,金溪吳宏。

詩塘梁清標,頂上查士標題。

汪懋麟、朱彝尊、程邃、陳鈺、張英、孫枝蔚、徐倬、陶澂題。

題聖翁老年伯草堂圖,石林年兄正。

石林即喬萊,聖翁則其父也。

蘇24—0071

☆唐寅　李端端落籍圖軸

紙本,設色。精。

紙敝,背後多貼條。

蘇24—0043

☆周臣　柴門送客圖軸

紙本,設色。精。

秦鑛　青綠山水軸

絹本,設色。

乾隆丙子。

俗。

蘇24—0772

沈陛　竹報平安軸☆

絹本,水墨。

戊子春五月。

畫似諸昇。

蘇24—0790

强國忠　松峽懸瀑軸☆

蘇24—0892
李鱓　竹荷軸☆
紙本，水墨。
相對二君子……

蘇24—1021
王文治　行書剪水山房詩序卷
紙本。
乙巳。
真。

蘇24—0001
☆唐范隋告身卷
絹本。精。
只餘數殘字，小字是唐人。
唐咸通時官良鄉，勳柱國。
"後紹興三年八月朔裝褙於廣
州官舍，右朝奉郎權發遣廣東路
轉運判官正國謹書。"
紹興三年汪伯彥題於南粵之袞
繡堂。十三行。
章傑題。
王安中題，云：示以唐告、元
祐書帖云云……則其前尚應有元
祐諸帖也。
紹興辛酉吳升之跋。
紹興壬戌揭陽劉昉跋。

紹興乙丑宋瀚跋，言：湖北漕
使忠宣幼子也云云。是正國爲純
仁之子也，又言出示咸通柱國之
告云云。
紹興乙丑眉山程敦厚跋，子儀
郎中上款。
紹興十六年周聿跋。
紹興十六年溥陽馬居中跋。
紹興十八年許忻跋。
紹興己巳曾幾跋，言卷中有白
敏中、杜相、崔鉉、令狐綯。
又呂穡中跋，言其人爲良鄉
公……
呂堅中跋，題：申呂堅中。
法蘇。
紹興二十五年劉岑跋，鈐"劉
岑季高章"。
趙戩跋，隸書。
隆興元年二月六日吳曾跋。
淳熙元年譚惟寅跋。學顏。
嘉定丙子眉山任希夷。
至順三年曹鑑跋。
高昌偰玉立觀款。
后王鳴盛跋，言爲范隋之。

蘇24—0009
☆宋范純仁告身卷

年弟沈翹楚。"
畫文秀。

蘇24—1017
梁同書　行書七言聯 ☆
紙本。
癸酉。
真。

鄒一桂　菊花軸 ☆
絹本，設色。
二知一桂。戊子。
畫板，偽。

蘇24—0602
顧卓　擬元人山水軸 ☆
紙本，設色。
學石谷者。

蔣廷錫　楊柳八哥軸
絹本，設色。
偽。

蘇24—0936
余省　松鷹軸 ☆
紙本，設色。
戊子。

真而不佳。

蘇24—0544
馬眉　蘆雁軸 ☆
紙本，設色。
甲戌仲冬擬陶雲湖筆。
細碎。

蘇24—0934
余省　三友圖軸 ☆
紙本，設色。
松、竹、梅、天竺。
戊寅仲冬。
真。

蘇24—0998
沈銓　松鹿軸 ☆
絹本，設色。
乾隆丁卯。
六十六歲。
真而不佳。

蘇24—1353
馬良　竹泉圖軸 ☆
紙本，水墨。
"玉峰馬良。"
清中期。

蘇24—0476
☆釋弘仁　天都峯圖軸
　　紙本，水墨。巨軸。精。
　　歷盡巉岏霞滿衣……爲去疑居
士寫圖並題，漸江學人弘仁。
　　"庚子"，篆書在左下。
　　五十一歲。
　　劉海粟舊物。
　　真。

蘇24—0793
☆勞澂　倣北苑山水軸
　　紙本，水墨。
　　無紀年。

蘇24—1371
☆吳昌碩　布袋和尚軸
　　紙本，水墨。
　　王一亭畫。吳自題，庚申七十
七歲作。

蘇24—0684
☆章采　溪山林屋軸
　　絹本，設色。
　　"癸丑清和月寫于湖西只閣，
素臣章采。"
　　似金陵。真。

蘇24—1472
龔海　水閣琴韻軸☆
　　紙本，設色。
　　崇川龔海。

改琦　紅樓夢人物稿册
　　紙本。
　　嘉慶丙子。

蘇24—0674
☆武丹　秋山林屋軸
　　絹本，設色。
　　倣元人墨法，丁巳仲冬……
　　大粗筆，與習見不似，却是
舊物。

蘇24—1011
吳博垕　柳塘魚影軸☆
　　絹本，設色。
　　乾隆己丑。
　　畫劣。

蘇24—0322
☆沈翹楚　竹枝松鼠軸
　　紙本，水墨。
　　"小枝奉弱水年兄清嘯，古句

一九八六年十一月二十六日
南京博物院

蘇24—0671
吳宏　山水冊☆
　紙本，水墨。八開。
　"博山宏"，庚寅花朝寫於廣陵
客舍。
　是又一吳宏，號梅谷，道光。

蘇24—1130
☆張崟　寒江獨釣軸
　紙本，設色。
　無紀年。

蘇24—0096
☆陸治　梅石水仙卷
　絹本，設色。精。
　"隆慶丁卯九日，包山陸治。"
　石皴圓筆，與習見方折者不
類。梅、水仙佳。
　款字有似處，但用筆拘謹。畫
甚佳，然未必是包山。存疑。

蘇24—0901
☆金農　牽馬圖橫披
　紙本，設色。

自題七十五歲作。
　字似而僵硬。

蘇24—0485
☆胡士昆　蘭石卷
　紙本，水墨。
　"石城靜衲胡士昆。"

蘇24—1028
☆沈宗騫　倣古山水冊
　紙本，設色。十二幀。
　乾隆戊子。
　佳。

蘇24—0473
☆黃向堅　滇南八景卷
　紙本，設色。精。
　麗江花甸、穹縣溫泉、劍川石
壁、矼硐凹峯、太華松磴、蓮峰
旭日、靈岫雲濤、羅岷古刹。
　戊戌長夏寫於皋里館中。
　後有黃氏撰《尋親紀程》，獅林
震濟書。
　何焯引首。真。
　畫偽。內數幅全不似，而款及
詩是一人所題。
　劉恕印似真。

蘇24—0093

仇英　搗衣圖軸

紙本，水墨。

隸書款，鈐二印，左下"十州"印。

虛巖山人周詩、皇甫冲、皇甫汸、皇甫濂、黃姬水題畫上。

早年，淡墨白描。後添款，畫真。

蘇24—0024

沈周　溪山秋色軸

紙本，水墨。

"陶庵世父命周寫溪山秋色贈汝高先生……汝高裝潢之索題其所自云。成化甲辰歲，沈周。"

七十歲。

魏今非捐。

真。

春水上款。上下有題。
真。

朱耷　喬石林先生縱權園圖册 ☆
絹本。十二開。
界畫。末幅鈐 "朱" "耷" 二印。
石林爲喬萊。
前二開園景建築尚可。

禹之鼎　喬萊像軸
絹本，設色。
無款印。
清初，人物甚佳，舊題禹之鼎。

蘇24—0178
董其昌　山水卷
紙本，水墨。小卷。
"己亥正月在苑西墨禪室畫，
甲辰上元前二日遇戴長明重展
題，其昌。"
四十五歲畫。
楊文驄弘光乙酉題，詔九上款。
又萬壽祺題，顧大申跋，朱雪
田上款。

釋如愚　書普説册
黄布紋紙。

四行，行十字。
"至元七年辛巳歲正月八日在
平江慧慶禪寺衆請普説……"末
葉雙行：是歲二月初三，廬陵惟
則寓幻住菴書。"
此後齊行綫切去。
後白紙王穉登跋，爲萬曆元年
（時三十九歲），是真。言："元
時有大善知識曰維則，爲慧慶寺
僧 若 愚登座普説是法已，又爲書
是笑也……"云云。
後萬曆壬辰沙門松溪受汰書。
是真。

蘇24—0052
文徵明　萬壑争流軸
紙本，小青緑。
比余嘗作千巖競秀圖，頗有思
致。徐默川子 智 得之，以佳紙求
寫萬壑争流爲配。余性雖不喜作
配幅，然於默川不能終却，漫爾
塗抹，所謂一解不如一解也。是
歲嘉靖庚戌六月既望，徵明識，
時年八十有一。
以淡墨畫水波，極生動，樹身
鈎勒亦佳。精品。

筆亦滑，枯筆似吳小仙、張
平山。

蘇24—0669
☆吳宏、樊圻　合作寇湄小像軸
紙本，水墨。精。
"校書寇白門湄小影。鍾山
圻、金溪宏合作，時辛卯秋杪寓
石城龍潭朱園碧天無際之室。"
樊畫像，吳補景。
余懷題於本幅。
詳繹文意，寇氏築園龍潭，
樊、吳往遊爲渠作此也。
真而精。

蘇24—1282
☆任熊　瑤宮秋扇軸
絹本，設色。精。
"咸豐乙卯清明第三日，渭長
熊摹章侯本於碧山樓。"
四十歲。
做老蓮仕女，佳。

蘇24—0725
☆周璕　樂天圖軸
絹本，設色。
"樂天圖。嵩山周璕寫。"畫樂

天行吟。
真。淡墨畫，少見。

蘇24—1466
錢球　雪山行旅軸☆
絹本，設色。

蘇24—1066
趙森　白描十八羅漢軸☆
紙本，水墨。
嘉慶己巳春三月，七十四叟
趙森。

蘇24—0384
明末佚名　沈度像軸☆
絹本，設色。
詩塘崇禎庚辰單恂題"我朝羲
獻"四字。
又八世孫題。

徐蘭　摹禹之鼎餇鳥圖軸
水墨。
真。

費丹旭　鴻案聯唫軸
絹本，設色。

程正揆一開，自對題。
戴明説一開，自對題。
顧大申一開，戴明説題。
方亨咸一開，董文驥對題。
郭礎一開，孫承澤對題。

蘇24—0205
☆王綦　得子圖軸
絹本，水墨、設色。
畫梧桐得子。"天啓丙寅七月廿九日，寫似子夜詞兄，王綦。"
本畫文從簡、歸昌世、葛應典、朱鷺、陳元素、文震亨、杜大綬、沈顥（朗道人）題，均子夜上款。
詩塘天啓丙寅子夜自題，云六十六得子，鈐"蘇臺逸史"朱方。

鄧廷楨　楷書詩軸
紙本。
道光甲午。

蘇24—0641
☆惲壽平　殘荷蘆草軸
紙本，水墨、設色。精。
自題前數年作，又書老得之求

題云云。
畫飄逸，簡筆，荷葉及小草極佳。

蘇24—0710
☆楊晉　山水册
紙本，設色。十二開，對開改橫册。
康熙五十八年七十六歲作。

蘇24—0402
☆王時敏　倣黃子久山水軸
紙本，水墨。精。
"甲辰九月含素以佳菊見贈，寫此奉答，王時敏。"
七十三歲。
王鑑題。
畢瀧題籤，云贈吳含素。
親筆，精。

蘇24—0008
☆夏珪　灞橋風雪軸
絹本，設色。
無款。
筆用側峯，樹葉掮筆，是明初人之作。

蘇24—0554
徐枋　雲山樓閣軸
　　絹本，設色。

蘇24—1181
☆湯貽汾夫婦等　花卉卷
　　金箋，設色。
　　前沈道寬題，云湯氏一門所畫。
　　鈐"董琬貞"、"雙湖女史"、
"雨生畫印"朱、"粥翁"朱、
"壽民之章"白、"綏民"、"壽
民"、"湯祿名印"。
　　末款：琴隱園主人合製。鈐
"畫梅樓合筆印"白。
　　後湯貽汾題，言乙未養疴白
門，與家人弄翰娛情，操管者五
人，云云。爲沈道寬畫。

蘇24—0964
吳一麟　花卉草蟲冊☆
　　紙本，設色。十二開。
　　甲戌清和。
　　學惲，板弱甚。

蘇24—0282
唐志契　山水扇面
　　金箋，水墨。

戊子四月。

蘇24—0002
☆朱熹　奉使察州帖卷
　　紙本。精。
　　伏以秋署尚炎，共惟□□□
文侍郎奉使察州……動止萬
福。熹此審上心念舊……
　　卷中熹字均刮去，凡三處，第
一處填字。
　　後正統二年余鼎跋，正統六年
胡儼跋，又魏驥跋。
　　又萬曆辛卯滒之跋，言亦嘗見
他幅有磨去款者。
　　"山陰劉季康家藏清玩"朱方
印，在程南雲篆書"先賢遺墨"
引首右下角。胡儼跋即爲季康
所作。

蘇24—0469
☆吳偉業等　山水冊軸
　　紙本，水墨。八條，即八開冊
頁，有對題。
　　吳偉業二開，自對題。丙申九
秋，思齡先生上款。
　　莊同生一開，自對題思翁王年
兄。則爲王思齡。

崇川人，乾隆時人。

蘇24—1412
王嘉　啓南詩意軸 ☆
紙本，水墨。
學文。華亭人。

蘇24—1036
周霭　山水軸 ☆
紙本，水墨。
學張宗蒼、唐岱。

蘇24—0834
王岡　蕉石軸 ☆
紙本，設色。

蘇24—1034
李三畏　荷花軸 ☆
紙本，水墨。
乾隆壬子秋仲。

蘇24—0172
嚴澂　七律詩軸 ☆
紙本。
爲晚空上人尊臘六十作。

蘇24—0736
吳俶　秋英圖軸 ☆
紙本，設色。
"補巢吳俶。"
學惲，板。

蘇24—1245
袁沛　松窗讀易軸 ☆
紙本，設色。
無紀年。

蘇24—1067
余集　錦秋集福軸 ☆
絹本，設色。
辛亥春正，桐下美人。

蘇24—1078
潘恭壽　舸齋圖卷 ☆
紙本，設色。
"戊申七月爲翊和大兄製，弟
恭壽。"
前王文治大字引首，後王氏書
《舸齋圖歌》。
李御、袁枚、鮑之鍾、洪亮
吉、郭琦題。
畫真而劣甚。

一九八六年十一月二十五日
南京博物院

蘇24—0626
王翬　翠色蒼烟軸 ☆
　絹本，設色。
　倣景西道人。
　偽。

蘇24—1418
沈求　行書五絕詩軸 ☆
　紙本。
　斗如社兄上款。
　清前期。

蘇24—0253
☆趙左　溪山進艇軸
　絹本，設色。
　溪山進艇。趙左。鈐"趙左之
印"、"文度氏"。
　真。"溪山進艇"四字下挖去
一塊。

蘇24—1258
蔡階等　吳右岑畫像冊 ☆
　紙本，設色。五開。
　共五幅。十六歲，三十二歲，

三十五歲。十六歲時像蔡昇初作。
　道光辛丑。
　其人名吳渙。

蘇24—1292
秦祖永　烟灘遠水軸 ☆
　紙本，設色。
　癸亥客梁園，筼坪上款。

丁雲鵬　十八應真雪浪圖卷
　紙本，設色。
　畫款：庚寅三月……
　洪恩書題：萬曆壬辰……
　題是真。畫是配入者，尺幅亦
矮於畫。

董光宏　書冊
　為長興礦變事，為某人頌功。

蘇24—0664
毛錫年　雲汀落雁軸 ☆
　灑金箋，設色。
　明末清初。

蘇24—1035
李三畏　竹石軸 ☆
　紙本，水墨。

萬曆壬子。
後加款，僞。

蘇24—0594
許永　菊花軸 ☆
紙本，設色。
丙午，在野許永。

蔣予檢　竹石卷
紙本。長卷。

不佳。

蘇24—1040
曹庚　攝山栖霞寺圖卷 ☆
紙本，設色。
沈德潛爲尹繼善題，尹又自
題。真。
畫一般。

真，畫劣，墨俗重。

馬元馭　花卉軸
　絹本，設色。
　歲次甲申孟秋寫，栖霞馬元馭。
　款挖補。

蘇24—0334
蔣藹　松巖積雪軸☆
　紙本，設色。
　辛丑初冬，凝翁上款。
　真而不佳。

蘇24—0277
張宏　金山勝概軸☆
　紙本，淡設色。
　崇禎己卯。
　真而劣。

蘇24—1051
翟大坤　倣巨然山水軸☆
　紙本，設色。巨軸。
　乙未，魯翁上款。

蘇24—1247
張振　青山松竹軸☆
　金箋，設色。

道光庚戌，滄州十三峯草堂張
振。桐川上款。
　張賜寧之孫？

蘇24—1296
朱偁　柳塘白頭軸☆
　紙本，設色。
　同治壬申。

蘇24—0262
文震孟　隸書綠廣堂榜☆
　紙本。
　充符上款。
　真。

蘇24—0830
余珣　雙蕙軸☆
　絹本，設色。
　上有長題。

蘇24—1295
秦祖永　摹西廬山水軸
　紙本，水墨。
　丙子閏夏，笙甫上款。

李士達　山水軸
　紙本，設色。

甲子。
學石谷。

陸遵書　雲峰松壑軸
紙本，水墨。
己卯，介翁上款。
乾隆以後，倣王蒙。

蘇24—0216
婁堅　行書軸☆
紙本。
字硬，無蘇意，然是舊物。
真。

蘇24—0843
周笠　山水軸☆
絹本，淡設色。
自題倣北苑。
佳。

蘇24—0269
嚴衍　行書七律詩軸☆
靜源上款。
真。

蘇24—0791
勞澂　倣大癡山水軸☆

紙本，淡設色。
壬申，明遠年道兄上款。

蘇24—1113
潘思牧　摹唐寅元旦題詩圖軸☆
絹本，設色。
爲包山太守作。

蘇24—1227
包棟　歲朝圖軸☆
紙本，設色。
真。

蘇24—0922
☆王復祥　夏日山居軸
紙本，設色。
戊寅七月，東巘上款，海虞王
復祥。鈐“王復祥印”、“鷦樵”、
“來青閣”（即石谷之印）。
書畫均頗似石谷，當是其後
人，故用“來青閣”印。

蘇24—0991
王玖　松圖軸☆
紙本，水墨。
“逸泉老人王玖。”“二癡居士，
時年七十有三。”

王時敏　書札卷
　　小袖卷。
　　密行細字，自訴窮愁。
　　真。

蘇24—0260
文震孟　自書七律詩軸☆
　　綾本。
　　悦言上款。
　　真。

蘇24—1097
章逸　桃源圖軸☆
　　絹本，設色。
　　壬寅孟秋，是山章逸寫。

歸莊　草書春江花月夜卷
　　紙本。
　　去本款加僞款，草字粗俗。僞。

蘇24—1161
張培敦、戴熙等　懷米山房圖册
　　絹本，設色。
　　戊子款。
　　均真。戴二十八歲，字已似中
年，畫極嫩。

蘇24—0681
☆柳遇　蘭雪堂圖卷
　　絹本，設色。精。
　　朱彝尊引首。
　　工筆，界畫園林。
　　柳遇製圖，爲玄珠畫。
　　宋犖、尤侗、陳學洙、陳學
泗、張大受、毛今鳳、顧紹敏、
惠士奇等跋。
　　其人姓王，號蘭圃。後沈德潛
題，云園爲明少司冠王玄珠建，
其曾孫遴汝命工繪圖。是堂成于
崇禎乙亥云云。

蘇24—0620
王翬　杜甫詩意軸
　　紙本，設色。大軸。
　　漁人網集澄潭下，賈客船從返
照來。辛卯清和畫於湖村小築，
王翬。
　　八十歲。
　　真。

瞿麐　山水扇面
　　二件。
　　癸酉。

題七絕："罨畫溪山罨畫亭……
文嘉。"

真而佳,色微脫。

蘇24—0655

☆釋通澂　山水軸

紙本,設色。

"康熙庚辰正月廿有四日倣北
苑意示蕉士長徒清坑,澄叟,時
年六十有二,坐客沈恪庭太史。"
鈐"釋澂之印"白、"語石"朱、
"放鶴頭陀"白。

沈恪庭題,即沈宗敬。

庚辰戴南枝題,王撰、王原
祁、博爾都題本畫。

法名通澂。

畫在烟客、廉州之間。

蘇24—1366

☆吳昌碩　荷花軸

紙本,水墨。

光緒廿六年庚子三月。

蘇24—0838

張翀　晴巒叠翠圖軸☆

紙本,設色。

黃癡翁晴巒叠翠,康熙辛丑,

妙公大師上款。

詩塘配明人忞忠隸書,舊册
改,與本畫無涉。

蘇24—1452

惲楨　牡丹軸

紙本,設色。

鈐"惲楨私印"、"溶堂翰墨"、
"甌香館"。

惲南田後人,畫亦學惲。破碎。

釋實源　畫梅二軸

紙本。

前日已著録其人之作,此不録。

何璉　山水軸

綾本,水墨、設色。

甲申九秋。

畫劣,乾隆左右。

王鑑等　爲語石書册☆

題語石或貞朗、貞老、朗公
上款。

葉方藹、王熙、歸莊、彭定
求等。

則知語石名澂,號貞朗,即釋
通澂,上海人。

一九八六年十一月二十四日
南京博物院

蘇24—1096
☆徐芬　松鹿軸
　絹本，設色。
　壬子短至後三日，蘭坡徐芬寫
於水竹邨莊。
　學南蘋，極似，松鹿尤肖。

蘇24—1209
釋明儉　霜入秋林軸☆
　紙本，設色。
　九華几谷明儉。
　真。

蘇24—1390
任預　九老圖軸
　紙本，設色。巨軸。
　光緒己丑。
　真而俗劣。

蘇24—1018
錢大昕　行書論文軸
　紙本。
　辛酉。
　真。破碎。

王時敏　倣大癡山水軸
　紙本，水墨。小幅。
　丙午。
　偽。

蘇24—0421
☆王鑑　倣大癡浮嵐暖翠軸
　紙本，設色。精。
　甲寅九秋，王鑑。自題倣大癡
浮嵐暖翠。
　畫上笏田陸慶臻題：甲寅小
春，爲語公蓮社兄題湘老畫并正。
　鈐有“墨華禪語石氏珍藏圖
書”白、“墨華禪藏”朱。
　詩塘吳偉業題詩。
　是爲釋語石作，即通澂。
　真。

蘇24—0272
宋玨　隸書七絶詩軸☆
　紙本。
　單款。
　真。

蘇24—0109
☆文嘉　溪山亭水軸
　紙本，設色。

紙本，水墨。精。

"江行小孤山舟次寫大癡筆，時戊寅冬日。庚辰小春京邸偶檢出題之，麓臺祁。"

張公印。

高其佩　鷹圖軸

紙本，設色。

偽。

蘇15—22

楊晉　蘆塘雙牛圖軸☆

紙本，設色。

笪在辛題。

紙本。
真。

蘇15—10
☆惲向 董巨遺意軸
紙本，水墨。精。
"壬申中秋後爲子羽社兄畫因
志之，惲向。"
大粗筆水墨，佳。

高其佩 花鳥軸
紙本，設色。
僞。

蘇15—45
任頤 桐陰清暑軸☆
紙本，設色。
光緒乙酉。

蘇15—27
馬元馭 芝蘭軸
絹本，水墨、設色。
乙酉，聲翁老父台五十初度。
乾隆癸亥喬崇修題畫上。
真。

蘇15—13
☆唐宇昭 荷花鷺鷥軸
絹本，設色。精。
柯老年翁。

蘇15—29
華喦 泰岱雲海圖軸
紙本，水墨。
庚戌八月三日……長題。
四十九歲。
大粗筆，罕見。
畫怪，字亦鬆，可疑，或是
臨本。

蘇15—42
李兆洛 行書七絕詩軸☆
紙本。
真，紙破。

蘇15—47
任頤 踏雪尋梅軸☆
紙本，設色。
光緒己丑。畫一老人携童子。
真而劣。

蘇15—21
☆王原祁 倣大癡小孤山軸

蘇15—31
張宗蒼　西湖行宮八景橫披☆
　紙本，設色。
　小臣張宗蒼恭畫。
　畫上莊有恭行書乾隆西湖行宮
八景詩。上有"乾隆御覽"印。
　貼落。

蘇15　14
☆胡士昆　松石蘭花軸
　紙本，水墨。
　戊午陽月，胡士昆。

蘇15—04
☆張復　函關紫氣軸
　絹本，設色、水墨。
　西望瑤池……東來紫氣……
　萬曆己酉秋日，張復寫壽。鈐
"張元春"、"中條山人"。
　真。

蘇15—26
王澍　臨閣帖軸☆
　紙本。
　真，板。

蘇15—11
明佚名　幽泉聚禽軸
　絹本，設色。
　鳥、花均後加色。無款印。
　劉國鈞捐贈者。
　是明人學呂紀者。

蘇15—02
謝時臣　凌雲喬翠軸☆
　紙本，水墨。
　凌雲喬翠。庚申仲冬謝時臣
寫。鈐"樗仙"、"七十四翁"。
　畫喬松，粗俗，然是真。

蘇15—28
☆沈銓　羣仙祝壽軸
　紙本，設色。精。
　"南蘋沈銓寫元人筆。"
　水仙、天竺、綬帶、梅花。

吳偉　漁舟晚泊軸
　絹本，水墨。
　明人墨畫，張路後學，僞加
"小仙"款。

蘇15—37
劉墉　行書七古詩軸☆

一九八六年十一月二十四日
常州市博物館

蘇15—23
☆釋道悟　黃海雲舫圖軸☆
　紙本，設色。巨軸。
　乙酉，"雪道人悟"。鈐"黃海野人"朱、"雪莊名怪"。溪翁上款。
　字、畫皆劣。

蘇15—15
諸昇　竹圖軸☆
　絹本，水墨。
　戊申，明山詞丈上款。

謝時臣　峨嵋雪軸
　紙本。
　峨嵋雪。嘉靖庚申，樗仙謝時臣取乾坤四大景。
　舊做，是明人所作。

蘇15—09
張宏　鍾馗像軸☆
　紙本，設色。巨軸。
　"崇禎己卯端陽日寫，吳門張宏。"
　真而劣。

蘇15—39
羅牧　古木圖軸☆
　紙本，水墨。巨軸。
　雲菴羅牧畫於邗江客舍。
　真，白淨。

蘇15—30
☆李鱓　石榴蜀葵軸
　紙本，設色。
　乾隆十二年，智高上款。
　尚潔淨，真。

蘇15—34
☆鄭燮　蘭竹荆棘軸
　紙本，水墨。
　乾隆二十二年建子月。
　又題一詩。
　真，畫竹蘭均劣，不點圓苔。

蘇15—06
張元舉　古柏飛泉軸☆
　紙本，水墨。
　"古柏飛泉。張元舉寫。"
　陳淳外孫。
　畫學文，粗筆。

蘇24—1267
張熊　牡丹蝴蝶軸 ☆
　絹本。

蘇24—0709
☆楊晉　枯木竹石軸
　絹本，水墨。
　"己丑新春，野鶴楊晉。"
　真而佳。

蘇24—0170
湯煥　行書七絶詩軸 ☆
　紙本。大軸。
　印款。斧鉞遥臨節制雄……
　字劣。

虛谷　竹枝松鼠軸
　紙本，設色。
　自題倣解弢館。
　僞。

查士標後學。

蘇24—0682
俞俊　竹圖軸☆
絹本，水墨。
癸丑。自題法文與可。

任頤　太獅少獅圖軸
金箋。
偽。

蘇24—1351
任頤　團扇屏☆
絹本，設色。四條。
晉山、止齋上款，真。另二幅
偽，大小不一，配成。

蘇24—1401
倪田　松下牧牛圖軸☆
紙本，設色。
乙未。
真。

蘇24—1307
沙馥　梅林放鶴圖☆
紙本，設色。
光緒壬辰。

徐璋　明人像冊
四本。
新畫，各像多不足據。

☆蘇24—1365
吳昌碩　筍菇圖軸
紙本，水墨。
光緒十三年，夢衡先生上款。
真。

蘇24—0182
☆董其昌　楷書松江城隍神制
告卷
金描龍黃紙。
洪武二年告，崇禎元年書。
王芑孫書於本幅。
佳。

任薰　人物屏
四條。
偽。

蘇24—0283
王復亨　牡丹錦鷄軸☆
絹本，設色。
己丑，"吳郡王復亨"。

紙本。
真。破碎。

蘇24—0526
沈韶　語石翁像册
　絹本，設色。只一片。
　即釋通澂，號語石，又號貞朗。
　真，畫劣。

蘇24—0471
吳偉業　自書五律詩扇面☆
　紙本。
　書半幅。王庵看梅、題山居，
二首。

蘇24—0678
金造士　林巒飛雪扇面☆
　金箋，設色。
　祁江金造士，甲子。

蘇24—0193
范允臨　行書詩詞卷☆
　紙本。
　崇禎庚午。
　真。

蘇24—0985
盧見曾　揚州雜詩軸☆
　紙本。
　旭林上人款。
　學歐，似王澍，板。

蘇24—0498
歸莊　行書七絕詩軸☆
　紙本。
　語老詞兄。
　真。

蘇24—0984
釋實源　梅花軸☆
　灑金絹，四周白粉描松竹梅。
　己巳，“橫雲一泉源”，德光和
尚上款。

蘇24—0982
費而奇　雪鷺圖軸☆
　絹本，設色。
　單款。
　渲染頗工。

蘇24—1157
盛大士　溪山欲雨軸☆
　紙本，設色。

紙本，烏絲欄。
　萬曆十五年，新安後學詹景鳳敬書於秦淮水上。

蘇24—0448
潘澄　倣大癡山水軸☆
　紙本，設色。

蘇24—0198
陳繼儒　行書六言詩軸☆
　金箋。
　修竹千個百個……
　真。

任頤　楊柳八哥扇面☆
　金箋。
　絢侯上款，辛巳。
　佳。

蘇24—0203
趙宦光　篆書五律詩軸☆
　紙本。
　真。

虛谷　東離佳色軸
　紙本，設色。
　偽。

蘇24—0756
徐用錫　書杜詩軸☆
　紙本。
　即徐壇長。
　真。

蘇24—0387
明人　北京宮殿圖軸☆
　絹本，設色。
　顧頡剛題。
　天壇已是圓形，爲嘉靖以後作。

蘇24—0143
王穉登　行書七絕詩軸☆
　紙本。
　真。

蘇24—0829
程源　花卉册☆
　絹本，設色。
　“乾隆乙未，天都七十老人程源。”
　板拙已極。

蘇24—0490
周亮工　行書七絕詩軸☆

"南蘋沈銓倣呂指揮法。"
早年。

蘇24—0968
☆馬逸　杏花白頭軸
絹本，設色。
"无咎馬逸"，癸丑。
雍正十一年。
馬元馭之子。
工筆。

蘇24—0976
張景　折枝果卷☆
絹本，設色。
二段，四季果品。
戊申，"雨田張景"。
沒骨設色，似水彩畫。

蘇24—1382
☆陸恢　山水册
紙本，設色。大册，十二開。
金城題籤。

任薰　倣古雜畫册
絹本，設色。
己卯款。
四十五歲。

工筆。是弟子輩摹本。
必非真跡，而畫稿極精。

蘇24—1303
沙馥　花鳥册
絹本，設色。十二開。
戊寅作。

蘇24—1102
華冠、吳儁　昔醉圖卷
紙本，設色。
戊辰，吳儁補景。
後楊沂孫書《昔醉圖説》三篇。

蘇24—1224
何紹基　書黃庭堅詩卷☆
綾本。
癸卯。叙齋上款。
字粗率，真。

蘇24—1389
任預　樗散圖卷☆
紙本，設色。
甲申冬。

蘇24—0153
詹景鳳　行草書千字文册☆

紙本。巨軸。
無紀年。

徐沁　行書論書軸
綾本。巨軸。
壬戌冬至，天門上款。
天啓二年。
崇禎進士，福王時殉難。
長沙造？字劣，綾次。

蘇24—0703
王原祁　峰巒積翠軸
絹本，水墨。
甲午作。
七十三歲。
是真，款、畫均真，絹氣象
較新。

蘇24—0036
☆邵寶　自書詩卷
三色灑金箋。
爲楊國用書，無紀年。
書頗似李東陽。

蘇24—0648
☆陳卓　青山白雲軸
絹本，設色。

界畫。"癸未秋八月，陳卓。"

王時敏　家書卷
紙本。
真。

蘇24—0393
明佚名　伏虎羅漢軸☆
絹本，設色。
"信士嚴昭芳同母沈氏喜捨"
牌子。
明中期。

蘇24—0244
曹羲　剡溪返棹軸☆
絹本，設色。
丁丑三月。

蘇24—0846
莊令輿　行書故事軸☆
綾本。
宜生上款。
康熙後期。

蘇24—1001
☆沈銓　梅花綬帶軸
絹本，設色。

一九八六年十一月二十二日
南京博物院

蘇24—1293
秦祖永　倣文衡山山水軸☆
　紙本，設色。
　甲戌，陶安上款。

嚴繩孫　壽涇翁山水軸
　絹本，水墨。
　壬申，涇翁先生八秩序。
　僞。

蘇24—0066
文徵明　行書奉天殿早朝詩軸☆
　紙本。
　大字。
　舊倣。

蘇24—0433
☆周復　深山高遠圖軸
　絹本，水墨。巨軸。
　梁溪周復。鈐"周復之印"白、
"文生"朱。
　有似王鑑、王石谷處，約康熙
後期。尚可。

王鑑　烟浮遠岫軸
　紙本，水墨。
　"乙卯夏日倣巨然烟浮遠岫，
王鑑。"
　款佳，畫樹亦佳，是舊本。
　陶云薛宣倣，點苔劣。

蘇24—0994
王三錫　雲濤翠嶂軸☆
　絹本，設色。
　丁酉寫於畹香書屋。

宋曹　行書軸
　紙本。大軸。
　丙辰。
　真。

蘇24—0853
☆華喦　梅花書屋軸
　紙本，設色。
　癸丑九月寫於摹古堂。
　五十二歲。
　頹唐放縱。

蘇24—0120
☆周天球　行書七律詩軸

蘇24—0091
☆仇英　松溪橫笛圖軸
　絹本，設色。精。
　無款。

真，是較早年作。山頭、巨石
潑墨，與故宮運臺《桐陰清話》
中畫法相近。

一九八六年十一月二十一日 南京博物院精品（補看）

蘇24—0005
☆宋佚名　松齋靜坐圖軸

絹本，設色。大軸。精。

無款。

畫是明初或元末，畫極佳，間有用中鋒處，與吳偉、張路用側鋒者不同，應略早於彼。學李唐。

蘇24—0016
☆元佚名　松溪林屋圖軸

絹本，設色。巨軸。精。

中有折痕，左窄右寬，疑原有款在左方，裁去所致。學李、郭又兼有方筆硬折。精品。

蘇24—0004
☆宋佚名　江天樓閣圖軸

絹本，設色。精。

界畫。無款。

是元人所畫，佳。

蘇24—0010
☆李衎　修篁樹石軸

絹本，水墨。巨軸。精。

延祐己未款。

真，但非最佳之品，竹葉板而平。墨色無變化。

蘇24—0018
元佚名　雄鷹睨猿圖軸

絹本，水墨、淡設色。

畫枯樹上立一大鷹，樹穴中匿二猿；左下爲水浪。

鷹工筆，水浪似馬遠水圖。最奇者爲枯樹，用筆扭曲，有似馬和之處，而用筆甚重，墨色亦濃，與淡墨畫之鷹頗不協調。是元人或稍早。畫枯木風格奇特，前所未見。

蘇24—0003
☆閻次平　四季牧牛圖卷

絹本，設色。精。

四段，無款。

清宮物，但未入《石渠》，有宣統二印，佚目物。

有式古堂藏印，《彙考》著錄。

精品。四季，牛之毛色、神態，與樹之濃密稀疏、草之豐枯用筆均有不同。

蘇24—0651
王巘　九如圖軸☆
　絹本，水墨。
　癸酉新秋。
　清初。

文葆光　行書六言四句軸
　紙本。
　僞，與倣祝允明者出於一手。

蘇24—0797
☆蔡遠　倣仲圭山水軸
　紙本，設色。
　丙戌仲冬。
　書畫全倣石谷，即其弟子也。

蘇24—1050
翟大坤　倣大癡山水軸☆
　絹本，水墨、設色。
　乾隆乙未小春，翟大坤。

蘇24—0078
羅緝　剪燭客來軸☆
　絹本，設色。
　丁丑新秋。
　似倣六如。

蘇24—0547
☆徐枋　山水軸
　絹本，水墨。
　"倣子久筆意"，己酉新春，襄
雯詞宗。
　款佳，畫不甚刻。

蘇24—0549
徐枋　携琴訪友軸☆
　金箋，水墨。
　壬子。去"爲"字，去上款，拼
入本款。

蘇24—0089
☆謝時臣　高江急峽軸
　絹本，設色。
　真。

蘇24—1104
華冠　周元理盤山扈蹕圖軸☆
　紙本，設色。大軸。
　"華冠寫。"
　上周氏自題。

沈銓之子，頗肖乃翁。

蘇24—0735
宋大業　行書七絕詩軸☆
紙本。
殿秋上款。

陳沂　山水卷
紙本，水墨。
嘉靖乙巳夏四月，魯南陳沂。
偽，清人畫。

蘇24—1461
蔡方炳　篆書七律詩軸☆
絹本。

蘇24—1360
金彪　梅花軸☆
紙本，水墨。
伯安上款，庚子夏月。"金瞎牛。"

趙宧光　行書春夜宴桃李園序卷
紙本。
偽。

蘇24—1393
任預　山水扇面☆

紙本，設色。
庚寅秋。
少齋上款。

蘇24—1394
任預　山水扇面☆
紙本，設色。
壬辰春。
少齋上款。

蘇24—0410
祁豸佳　山水軸☆
絹本，水墨。
"□花道人。祁豸佳。"

蘇24—1346
任頤　天竺鸚鵡團扇面☆
絹本，設色。
秀章三兄。
工細。佳。

蘇24—0687
陸暭　山水册
紙本，設色。八開。
無款。
後吳焯題，云爲其絕筆。

朱陵人物
　癸卯
　徐枋對題。
高簡人物
　癸卯。
　顧苓對題。
陸鴻人物
　癸卯。
　徐樹丕對題。
顧殷人物
　癸卯。
　李模對題。
沈顥人物
　癸卯，八十歲。（應爲甲申生）
　陸世廉對題。
　癸卯爲康熙二年。

蘇24—0521
馮班　楷書蘇詩卷 ☆
　紙本。
　□安詞翁上款。
　有朱之赤印。
　真。

蘇24—0732
王頊齡　行書七律詩軸
　紙本。

道子年翁上款。

蘇24—0520
☆朱軒　松屋遥岑軸
　絹本，設色。
　華亭朱軒，癸亥春仲。去上款。
　學董。康熙?

蘇24—1314（圖目作"周昌像"）
任薰　畫周倉像軸 ☆
　紙本，設色。
　丙子春仲。

蘇24—0999
☆沈銓　雙鹿圖軸
　紙本，設色。
　乾隆甲戌，右老上款。無配景。

蘇24—1156
顧大昌　古木軸 ☆
　紙本，設色。
　"稜迦山民"，壬申。

蘇24—1010
☆沈天驤　柏鹿圖軸
　紙本，設色。
　乾隆癸巳，宏翁學長兄。

蘇24—0354
吳令 醉漁圖軸 ☆
　紙本，設色。
　"庚戌秋七月倣松年筆，吳令。"

蘇24—1450
湯瑒 花鳥册 ☆
　紙本，設色。七開。
　全畫鶴，印款。
　俗劣，而板。

蘇24—0451
顧苓 隸書千字文册
　紙本。十二開。
　學鄭谷口。
　真。

王學浩、劉運鈴等 山水卷
　王學浩無款。
　劉運鈴號小峯，劉恕之子。

蘇24—0582
姚文燮 江上漁舟卷 ☆
　絹本，青綠。
　"聽翁姚文燮寫於黃蘗山房，
時康熙丁卯年仲春月。"

蘇24—1315
任薰 花鳥册 ☆
　絹本，設色。七開。
　印款。

蘇24—0454
金俊明等 山水册
　金俊明山水
　　癸卯，潤甫上款。
　　鄭敷敬對題。
　金侃山水
　　癸卯。
　欽式山水
　　癸卯。
　　沈顥八十歲題。
　欽揖人物
　　癸卯。
　　金沈對題。
　吳醇人物
　　癸卯。
　　朱陵對題。
　錢佺人物
　　癸卯。
　　方夏對題。
　張適人物
　　癸卯。
　　薛放對題。

蘇24—0212
高攀龍　尺牘册卷
　　真。

莫是龍　尺牘册
　　蓑衣裱。
　　真。

蘇24—0101
王問　自書詩卷☆
　　紙本。
　　"隆慶壬申……書於頤晚堂中，時年七十有六矣，仲山王問。"
　　真。

蘇24—1189
齊彦槐　小行楷自書遊焦山詩卷☆
　　紙本。
　　道光壬辰。
　　真。

蘇24—0813
王澍等　書册☆
　　紙本。二十開。
　　陳邦彦、王圖炳、沈宗敬、胡金蘭、汪士鋐、何焯、陳鵬年等，共八人。
　　王澍，康熙乙未。

蘇24—1441
紀之竹　行書陶淵明時運詩册☆
　　花綾本。六開。
　　今夔上款。
　　崇禎癸未進士。
　　書學王鐸，頗似。

蘇24—0204
☆卞綸、卞翼　二隱書卷
　　紙本。
　　前夢草書，下款"夢草"。鈐"姚綸"、"允言之章"。卞綸字允言，少年從其母姓姚。
　　次三韭軒人書。卞翼，字廷輔，夢草之仲孫。
　　後董其昌乙亥跋。
　　高攀龍書《卞氏二隱君傳》，萬曆壬寅書。後紙其子高世儒題。
　　末紙董其昌又題，言夢草爲武塘人，接踵梅花庵主。
　　夢草書似學《汝南公主墓志》。極黯淡。

紙本。

學王文治。

王宸 山水軸

紙本。

己酉。

僞。

任薰 仕女軸

紙本。

戊辰。

三十四歲。

僞。

沈荃 行書醉翁亭記卷

紙本。

真。

顧澐 山水册

紙本。

無印。

真。

蘇24—0624

☆王翬 倣惠崇早春圖卷

絹本，設色。

惠崇早春圖，爲梅溪老先生寫

於石城精舍。古虞王翬。

畫佳，樹筆尖細，是五十歲以
後作。佳。絹破碎。

蘇24—1328

☆顧澐 倣古山水册

紙本，設色。十二開。

"光緒庚寅秋七月恭祝子青中
堂八旬大壽……"

真而佳。

蘇24—0616

☆王翬 滄浪亭圖卷

紙本，設色。

滄浪亭圖。"康熙歲次庚辰夏六
月，海虞耕烟散人王翬畫。"

後宋至代書宋犖撰《修滄浪亭
記》。

梁章鉅跋。

畫筆羼弱不定，樹石均如此，
屋木等均差。款又似真。

畫必不真，是其弟子代畫，石
谷又加小樹梢，末段田畦是石谷
自畫。自書款。

一九八六年十一月二十一日
南京博物院

蘇24—0425
方拱乾等　行書詩卷☆
　紙本。
　前殘，自第三首後半起。
　丁酉十月六日……爲公車詞宗書近作六首請正，雲麓老人方拱乾。
　後方玄成自書詩，雪樵詞宗上款，"玄成字孝標"。
　方亨咸行書《江行雜詩》五首，雪樵上款。順治十四年十月望，邵村方亨咸書於長安之行寓。
　字似乃翁。
　真而佳。

蘇24—1385
巢勳　挾杖訪友軸☆
　絹本，設色。
　倣唐解元山水，辛丑款。
　俗劣。

蘇24—1216
鄧傳密　隸書屏☆

紙本，烏絲欄。四條。
序之上款。

蘇24—1069
錢伯坰　行書論畫軸☆
　紙本。
　單款。
　真。

蘇24—0150
吳彬、文從昌　山水軸☆
　紙本。
　吳彬山水册。設色。丙申歲秋八月望後三日。
　文從昌山水册。水墨。萬曆戊戌。
　以上爲殘册，裱一軸。皆真。

張賜寧　芝石軸☆
　紙本，設色。

戚叔楷　花卉軸
　紙本。
　劣。

蘇24—1120
汪恭　黃庭内景經軸☆

八大山人寫。寫作"ㄟㄟ"。
真。

蘇24—0492
☆釋髡殘山齋禪寂扇面
紙本，設色。精。
丙午。湧幢上款。
真。

蘇24—0418
☆王鑑樹石高峯扇面
紙本，設色。精。
戊申秋日爲默雷禪兄作。

蘇24—0615
☆王翬平山遠水扇面
紙本，水墨。
己卯，瓜永社道兄。

蘇24—0609
☆王翬倣惠崇江南春扇面
紙本，設色。精。
戊辰。
真。

蘇24—0642
☆惲壽平菇蔬圖扇面
金箋，水墨。精。
無紀年。
字滑，疑。

蘇24—0426
☆朱睿䇂　空山人語扇面
紙本，設色。精。
辛丑秋。

蘇24—0464
☆程邃溪樹平遠扇面
金箋，水墨。
呵凍立就，是余絕少事，爲吾
魯望，不容辭也。
真。

蘇24—0714
☆姜實節山光塔影扇面
紙本，水墨。
乙酉二月。

蘇24—0044
☆周臣携琴看山扇面
金箋，設色。精。
"東村周臣。"

蘇24—1490
☆羅山孤舟清眺扇面
金箋，設色。
單款。

蘇24—0111
☆文嘉枯木竹石扇面
　金箋，水墨。
　真。

蘇24—0115
☆文伯仁天際歸舟圖扇面
　金箋，設色。精。
　隆慶庚午三月二日，五峰山人
文伯仁。
　真。

蘇24—0092
☆仇英昭君出塞扇面
　金箋，設色。精。
　真而佳。

蘇24—0274
☆張宏牧牛扇面
　金箋，設色。
　戊辰四月。
　真。

蘇24—0140
☆周之冕柳塘鴛鴦扇面
　金箋，設色。
　單款。
　真。

蘇24—0317
☆藍瑛秋山水閣扇面
　金箋，設色。

庚寅。
真。

蘇24—0445
☆張風金秋延佇圖扇面
　紙本，設色。精。
　辛丑四月，爲彥升道兄，張風。
　真而佳。

蘇24—0152
☆吳彬山村雲繞扇面
　金箋。精。
　丙辰，陽仲詞長。

蘇24—0477
☆釋弘仁松崗亭子扇面
　紙本，水墨。精。
　"爲爾世居士寫意。"

蘇24—0478
☆釋弘仁柳岸村居扇面
　紙本。精。
　"漸江學人爲文若居士寫。"

蘇24—0656
☆石濤山徑獨行扇面
　紙本，設色。
　辛卯冬十月，爲□庵……
　挖上款。

蘇24—0580
☆朱耷松溪草屋扇面
　金箋，水墨。精。

紙本，水墨。

"丁未立春日爲松嘯禪友戲作，電住道人。"粗筆。

前程正揆題。

均偽。

蘇24—0339

☆項聖謨　秋林策杖卷

紙本，設色。

款在樹上，單款。

有汪柯庭藏印。

畫工緻，真而過於工細。

陳淳　花卉卷

紙本，水墨。

單款。

偽。

後清人跋真。

蘇24—0268

☆李流芳　秋林亭子軸

紙本，設色。

爲仲錫作。

款差，畫似，可疑。

蘇24—0060

☆文徵明　雪橋跨寒軸

絹本，設色。精。

雪壓溪南三百峯……

偽。

蘇24—0342

☆陳洪綬　唫梅圖軸

絹本，設色。精。

"唫梅圖。爲玄鑑道盟兄倣唐人，洪綬，己丑秋暮。"

蘇24—0129

徐渭　三清圖軸

紙本，水墨。巨軸。

張公籤。

筆粗畫敝，視之不佳，而款却佳，姑以爲真。

沈周等　明清扇面册

蘇24—0030

☆沈周倣米山水扇面

畫花金箋，水墨。精。

沈周爲雲谷寫。

疑。

蘇24—0061

☆文徵明石柏扇面

金箋，水墨。

偽。

曾印入《支那名畫寶鑒》。

清人偽。

趙千里 春龍起蟄卷

絹本，設色。

鈐有"虛齋至精之品"印。

好蘇州片。

蕭晨 天中三正圖軸

紙本，設色。

偽。

明佚名 仕女軸 ☆

絹本，設色。

明末清初人。偽仇英款。學老蓮，尚有藍瑛意。

楊文驄 山水軸

綾本。

偽。

高簡 倣巨然山水軸

紙本，水墨。

偽。

劉彥冲 山水軸

紙本。

偽。

倪瓚 竹樹小山卷

紙本，水墨。

辛亥七月……

有袁忠徹等騎縫印。

後韓逢禧書《黃庭內景經》，去原款加倪偽款。

後笪重光、曹溶二題，均偽。

石渠寶笈物，龐氏印。

臨本，有本之物。

李公麟 三高圖卷

紙本，水墨。

前文彭"三高圖"引首。

畫間宋徽宗題。

舊臨本，有本之物。

後王守、董其昌題，真。

蘇24—0345

☆陳洪綬 行書七絕詩軸

紙本。

二行。泉石可以洗愚蒙……

真。

釋髡殘 山水卷

無紀年。
真。

蘇24—0206
☆邢慈静　行書臨王帖軸
綾本。
邢侗代筆。

蘇24—0128
徐渭　行書詩軸
紙本。
"枳兒觀潮三江夜歸四首之
一。漱仙老子。"
真。

蘇24—0659
☆石濤　清凉臺圖軸
紙本，設色。大册之一。精。
篆書題名，後題楷書詩。

沈周　秋江垂釣軸
紙本，水墨。
弘治四年。
僞。

蘇24—0518
☆龔賢　溪山烟樹軸

絹本，水墨。
單款。重墨。
平平，上部板，下部尚渾厚，
終有疑議。

蘇24—0458
☆程正揆　溪山林屋軸
綾本，水墨。
"辛丑人日畫於石城，青溪道
人揆。"
真。

董其昌　行書五絶詩軸☆
紙本。
舊倣。

蘇24—0903
金農　梅花圖對軸
紙本，設色。
"辛巳九秋，七十五叟杭郡金
農。"
有款一件是羅聘。

薩都剌　嚴臺釣磯圖軸
紙本，水墨。
虛齋印。

蘇24—1098
☆陶鼎　山村雲樹軸
　紙本，淡設色。
　乾隆癸丑夏四月，立亭陶
鼎寫。
　尚熟練。

蘇24—0730
查昇　行書七律詩軸
　紙本。
　真。

蘇24—1015
☆童鈺　隸書平山紀遊詩軸
　一曲樓臺一樣新……壬午秋月。
　平山紀遊百絕之一。
　字學鄭谷口，佳。

蘇24—1000
☆沈銓　綏天百禄圖軸
　紙本，設色。
　松鹿。
　乾隆丙子。
　七十五歲。
　真。

蘇24—0175
☆邢侗　拳石圖軸
　綾本，水墨。
　辛亥爲允修作，長題。
　真而佳。字與習見者不同，印
極佳。

蘇24—0760
萬經　隸書四言箴軸☆
　紙本。
　真。

清人　秋汀荷雁軸☆
　絹本，設色。
　工細。
　有僞宣和題、印。

蘇24—1147
顧鶴慶　溪山逸興軸☆
　紙本，設色。
　戊寅，東旭上款。
　佳。

蘇24—0429
宋曹　草書七古詩卷☆
　紙本。

孔昭勤　關天培像軸
　　紙本，設色。
　　單款。
　　無任何題記言其爲關天培像。
不入。

蘇24—0561
☆梅清　詩稿卷
　　紙本。小幅。
　　□中懷白髮老友三十三首。
　　"辛未長至前五日，瞿山人稿。"
　　六十九歲。

戴本孝　山水軸
　　絹本，水墨。
　　無紀年。
　　畫空而滯，字滑，必僞。

蘇24—0850
韓咸　和靖賞梅軸☆
　　絹本，設色。
　　黃慎後學。

顧瑞　鄧尉賞梅圖卷
　　紙本，設色。
　　印款。
　　丁卯八月方逋題。

後鄧春樹又一圖。

蘇24—1041
張觀　魚樂圖軸☆
　　絹本，設色。
　　己卯小春寫於玉樹堂，省庵
張觀。
　　畫是乾隆左右，似院體。

蘇24—0229
張瑞圖　行書五律詩軸☆
　　綾本。
　　真。

蘇24—0467
傅山　行書五律詩軸☆
　　絹本。
　　江渡寒山閣……
　　真。

蘇24—1006
劉墉　行書軸☆
　　描金綠蠟箋。
　　景甫表姪，戊申款。
　　有"飛騰綺麗"印。

一九八六年十一月二十日
南京博物院

蘇24—0163
☆郭存仁　金陵八景卷
紙本，設色。

"萬曆庚子春月，郭存仁記事。"鈐"存仁"、"元父"、"存悉"。象山翁丈上款。

詩畫相間，畫是吳門後學，書有王穉登意。

蘇24—0581
☆倪燦　游馬駕山圖卷
紙本，設色。

"乙卯初夏，倪粲。"道老上款。

後倪書《游馬駕山記》，甲寅款。

山在光福。

蘇24—0643
☆張照、高簡　梅花圖合册
十開。

張四開，高六開。

雍正甲辰正月，張照題本畫，共四開，即張畫。

"甲申秋八月畫於静者居，一雲山人高簡。"

佳，真。

蘇24—0825
蔣廷錫　行書七絕詩軸
高麗箋。

門外南風吹葛花……

蘇24—1433
金尊年　貨郎軸☆
絹本，設色。

單款。

蘇24—1239
☆何翀　延齡瑞菊圖卷
絹本，設色。

工筆。延齡瑞菊圖。丹山何翀敬寫。

後《延齡瑞菊圖自述》，云：培……即關天培也。蓋關天培提督粵海，其母在原籍，八十壽時作圖爲祝也。

後道光己亥林則徐題，稱爲滋圃二兄。

後鄧廷楨題。

又附吳棠、王秉恩等題。

歲戊辰嘉平，虞山楊晉。

四十五歲。

畫甚佳，是一人之行樂圖，失去跋尾，遂不可考。現圖名爲近人所擬。

末畫一人著貂裘乘驢返家，騎從數人，前爲園林仕女，即其家之景也。

字拙，但是真，暮年目力弱後
之作。

蘇24—1288
俞樾　篆書七言聯☆
　塵遺上款。

蘇24—0512
諸昇　竹石通景屛☆
　絹本，水墨。十二條。
　丁卯作。

高鳳翰　隸書遊平山堂詩卷☆
　絹本。
　乾隆丙辰五月十日。
　真。

蘇24—0952
杭世駿　行書東坡贈李琪詩卷☆
　紙本。
　癸亥。
　大字。與習見不類，但款有
似處。

蘇24—1240
余文植　山水冊
　絹本，設色。十六開，橫幅。

壬寅。自題款：余文植。
　前日見一冊，誤認爲余文植，
即此人也。字樹人。

蘇24—1063
方薰　蘭竹冊
　紙本，設色。七開。
　蟲傷，真而不佳，碎。

蘇24—1079
潘恭壽　花卉冊☆
　紙本，設色。六開。
　真而劣。

蘇24—0848
華鯤　松溪垂釣軸☆
　紙本，水墨。
　壬子倣山樵，宗翁上款。

蘇24—0864
高鳳翰　自書野泊書懷詩軸☆
　紙本。
　若老上款。

蘇24—0707
☆楊晉　豪家佚樂圖卷
　絹本，設色。高頭巨卷。

後洪亮吉題"毗陵邵吳兩大宗伯法書"隸書引首。

後余集八十五歲題，言二人均游西涯之門，瘦竹爲陸寬，亦西涯門人也。

蘇24—1138
錢杜　白描後赤壁賦圖册
　　紙本，水墨。一開。
　　壬辰，筱璉大兄得文待詔書，爲補後賦圖云云。
　　七十歲。

蘇24—0336
劉榮嗣　書賜扇紀恩詩册
　　金箋。
　　崇禎癸酉。
　　真。

蘇24—0863
高鳳翰　秋樹圖軸☆
　　絹本，設色。
　　自題倣沈石田意。

蘇24—0916
黃慎　漁翁曬網圖軸☆
　　紙本，設色。

蘇24—0541
☆呂潛　溪樹坡石斗方
　　綾本，水墨。
　　"畫爲心水年道兄正，石山潛。"

蘇24—0290
唐志尹　柳雀軸☆
　　紙本，淡墨。

蘇24—1426
吳雲　行書軸
　　綾本。
　　"吉州吳雲。"鈐"吳雲字舫翁"朱、"太史氏"。
　　清初人。

蘇24—0731
查昇　臨蘭亭軸☆
　　綾本。
　　真。

蘇24—0872
汪士慎　楷書秋琴館看竹詩軸
　　紙本，烏絲欄。裹衣裱。
　　壬申。
　　六十七歲。

一九八六年十一月十九日
南京博物院

蘇24—0259
文從簡　臨唐寅牡丹軸☆
　　紙本，設色。
　　前録唐氏跋，言在劉都憲家見
女兒嬌，因爲友人貌之，云云。
　　真。

蘇24—0037
祝允明　行草自書詩卷☆
　　紙本。
　　金陵眺古、虎丘、包山、太湖、
秋夜……
　　前缺。
　　劉云不真。
　　字法趙，是較早年，真而不
佳，字多填墨。

蘇24—1320
任薰　老子騎牛扇面
　　紙本，設色。
　　安琳上款。

蘇24—0854
☆華嵒　松泉圖軸☆

　　絹本，水墨。巨軸。
　　松泉圖。甲寅冬日寫，新羅
華嵒。
　　五十三歲。
　　真而佳。

蘇24—0366
余寘　行書聯句卷
　　紙本。
　　聯句人有鴻、寘、恩、寰。
　　"青神余寘"，鈐"大金吾將軍
印"朱。
　　又有郭良、孫應爵、鎦鴻題跋。
　　余之俊之子。之俊景泰時人，
則其子當弘正間矣。
　　字似李東陽、吳寬，是一時
風氣。

蘇24—0035
☆邵寶等　明賢遺墨卷
　　紙本。
　　邵寶《重經鈐岡》。二泉爲瘦
竹翁書，時正德辛未夏五也。
　　吳儼爲瘦竹題詩。儼。鈐"克
溫"朱、"余莊書屋"白。字學李
東陽。
　　二者在同紙上。

一九八六年十一月十九日
常州市文物店

蘇16—16
翁雒　花卉草蟲册 ☆
　絹本，設色。八開。
　真。

蘇16—14
改琦　仕女軸 ☆
　絹本，設色。
　真。

蘇16—22
楊沂孫　篆書七言聯 ☆
　紙本。
　庚辰。
　佳。

蘇16—13
張廷濟　二體書聯 ☆
　一聯臨《天發神讖》，一聯臨

《瘞鶴銘》。有長邊跋。
　字不佳。

蘇16—07
張敔　左手書七言聯 ☆
　紙本。
　真。

蘇16—11
朱昂之　行書七絕詩軸
　絹本。
　字油俗。

蘇16—25
李鴻章　贈盛宣懷八言聯
　金箋。
　真。

俞樾　隸書論書屏 ☆
　紙本。四條。
　己丑。
　真。

"龍池山人彭年書於飛雲閣。"
前面鈐"飛雲閣"圓朱。
字學蘇，真。

蘇24—0278
張宏　山堂短棹軸☆
　紙本，設色。小幅。
　丙戌作。
　真。

蘇24—0064
☆文徵明　六言四句軸
　白灑金箋，明紙。
　一林雪殘初霽……徵明。
　字尚自然，稍弱，姑以爲真。

蘇24—0287
☆邵彌　自書詩軸
　紙本。
　希之詞丈上款。
　真而佳。

蘇24—0090
☆謝時臣　黃鶴烟波軸
　紙本，設色。
　黃鶴烟波。樗仙謝時臣。
　大粗筆。真。

蘇24—0908
☆黃慎　白傅詠詩圖橫幅
　絹本，設色。
　"雍正七年夏四月，閩中黃慎
寫。"

蘇24—1165
☆改琦　西溪觀梅軸
　絹本。
　二題，畫新。後一題嘉慶改元。
　二十四歲，癸巳生。

謝時臣　泰山松軸
　紙本，設色。
　舊僞。

蘇24—0200
陳繼儒　行書詩扇面 ☆
　金箋。
　同思翁採山茶試於山居。
　真。

蘇24—0840
朱倫瀚　指畫山水扇面 ☆
　紙本，設色。
　"甲辰新秋，朱倫瀚指畫。"

劉墉　臨帖扇面
　《韮花帖》等。
　偽。

阮元　行書李後主詞扇面 ☆
　金箋。
　無紀年。
　劉云偽。
　實真。

蘇24—1109
☆周鎬　山松見塔扇面
　紙本，設色。
　嘉慶己卯，省齋上款。

蘇24—1210
王素　紅樓人物扇面 ☆
　紙本，設色。
　乙巳。

李方膺　菊石軸 ☆
　絹本，設色。
　"抑園李方膺。"
　早年。

蘇24—1124
陸鼎　楚山秋曉軸 ☆
　絹本，水墨。大軸。
　謹庵上款。

蘇24—0508
李因　松鷹軸 ☆
　綾本，水墨。
　丁巳。
　真。

蘇24—0117
☆彭年　楷書詩卷 ☆
　紙本。
　大字，每行三字。
　"叔寶携贈富春江石子賦謝百
字。"

□璋　山溪歸棹扇面
　　金箋，水墨。
　　甲午秋八月，次木。
　　學龔賢。

蘇24—0311
黃道周　行書秋還寄鄭太史詩扇
面☆
　　金箋。
　　真。

蘇24—0118
錢穀　松石流泉扇面☆
　　金箋，設色。
　　隆慶庚午上元日，錢穀。
　　真而敝。

蘇24—0234
☆沈士充　秋林高遠扇面
　　金箋，設色。
　　"秋林高遠。沈士充。"
　　款不似，畫有似處，但山頭
甚劣。

蘇24—0333
☆蔣藹　雪棧圖扇面
　　金箋，水墨。

　　"雪棧。壬辰清和寫，蔣藹。"
　　細筆雪景，甚工。佳。

蘇24—1473
方亢宗　竹溪行舟扇面
　　紙本，設色。
　　師伯上款。

蘇24—0442
☆曹有光　蜀道圖扇面
　　金箋，設色。
　　庚辰十月寫於中子峰之遲鶴軒。
　　佳。

蘇24—1463
魯集　山居林蔭扇面☆
　　金箋，淡設色。
　　壬子，玉文詞宗。
　　清康熙以後。

蘇24—0144
王穉登　行書詩扇面☆
　　金箋。
　　寄顧益卿詩。
　　真。

字與尺牘不類，而畫刻板。

蘇24—0785
孫寅　芳渚水禽扇面 ☆
金箋，設色。
辛亥，公諒上款。
學周之冕。

蘇24—0318
☆藍瑛　山水扇面
金箋，設色。
己亥，爲成翁作。
七十五歲。

蘇24—0218
☆魏之璜　水閣圖扇面
金箋，水墨。
"癸丑三月寫似芳林兄，魏之
璜。"

蘇24—0495
法若真　行書登報恩寺塔詩扇面
金箋。

明佚名　松下讀書扇面
金箋，設色。
尚佳，明末清初。

蘇24—1483
徐焌　山溪棹舟扇面 ☆
金箋，設色。
庚辰秋日寫似海玄先生，徐焌。

蘇24—0592
紀映鍾　行書扇面 ☆
金箋。
只書半幅，款"鍾山野人"。

蘇24—1491
顧匡明　山林屋舍扇面 ☆
金箋，水墨。
君恩上款。

蘇24—0033
☆楊循吉　賀冢宰倪公大拜詩
扇面
金箋。
徵靖上款。
真。

蘇24—0533
徐致遠　楷書五古詩扇面 ☆
金箋。
櫟翁上款，"雲間徐致遠拜草"。
爲周亮工作。

己酉，逸髥。鈐"滴翠軒"白方。

蘇24—0370
凌翔　秋溪扁舟扇面☆
　金箋，設色。
　桐庵上款。
　清初。

蘇24—0361
萬日吉　行書詩扇面☆
　金箋。
　壬辰，生翁上款。
　永曆六年。
　亡國後語氣。

蘇24—1478
成詣　秋林惜別扇面☆
　紙本，設色。
　甲午，存老上款。
　畫一般。

蘇24—1456
楷林　山路奇松扇面☆
　紙本，設色。
　奐若上款。
　清中期。

蘇24—0482
孫璜　行書五古詩扇面☆
　金箋。

蘇24—1438
☆胡邦良　二叟看松扇面
　金箋，設色。
　乙巳秋八月寫介伯紫先生，胡
邦良。
　較工細，似學仇一路。

□雲　山水扇面
　金箋。
　畬?。

蘇24—0359
盛丹　倣黃子久山水扇面☆
　金箋，水墨。
　"丙戌嘉年月爲詵兮倣黃子久
江山勝覽圖，盛丹。"
　爲季振宜作。

蘇24—0550
徐枋　山水扇面
　金箋，水墨。
　己未款。

蘇24—0166
張寅　梅石水仙扇面 ☆
　金箋，設色。
　"己丑春三月爲棄疾長兄寫，
張寅。"
　萬曆時人。尚佳。

蘇24—1045
陳玖　山崖釣舟扇面 ☆
　金箋，水墨。
　"乙未秋日寫。璞庵陳玖。"
　畫平平。順治。

蘇24—1475
☆沈鑑　仙山樓閣扇面
　界畫。"沈鑑。"

蘇24—0331
陳廉　山水扇面
　金箋，設色。
　單款。
　趙左弟子。

蘇24—0353
吳令　山樓圖扇面 ☆
　金箋，設色。

　"丙子長至日寫，吳令。"
　敝甚。

蘇24—0211
顧炳　杏花雙燕扇面
　金箋，設色。
　懷泉顧炳。隸書款。

蘇24—1484
梁以柟　行書七律詩扇面 ☆
　金箋。
　鈐"汈子山樵"朱方。

蘇24—0297
劉重慶　行書扇面 ☆
　金箋。
　海濱大雅上款。

蘇24—0394
居節　竹林七賢扇面 ☆
　金箋，水墨。
　明萬曆時畫，加居節僞印，畫
尚可。

蘇24—1485
逸髯　山水扇面 ☆
　紙本，水墨。

蘇24—0523
王式　梅下憑石扇面 ☆
　　金箋。
　　兌伯上款。
　　字無倪，長洲人。

蘇24—0524
王無咎　行書七律詩扇面 ☆
　　金箋。
　　丙戌，修遠上款。

蘇24—0195
范允臨　行書五律詩扇面 ☆
　　寶刹臨無地……
　　真。

蘇24—0149
李言恭　楷書詩扇面 ☆
　　金箋。
　　末行及次行下末挖補，款在其
上，故爲後加款。
　　劉云是去上款。

蘇24—0525
王輔運　行書詩扇面 ☆
　　金箋。

蘇24—0412
章谷　山水扇面 ☆
　　金箋，水墨。
　　僧歸別路松。己亥夏日寫於散
莊之……

蘇24—0367
宗周　山水扇面 ☆
　　金箋，水墨。
　　丙寅畫應康翁先生命，宗周。

蘇24—1427
成兗　蘭花扇面
　　金箋，水墨。
　　癸巳，任老……
　　清康熙。

黄渭　倣郭忠恕山水扇面
　　荆石上款。
　　劣甚。

連鑛　花鳥扇面
　　金箋，設色。
　　壬申春。
　　約康熙。劣。

金箋，水墨。

秣陵周蕭。

蘇24—1457

☆楊鄰椿　柳禽錦葵扇面

金箋，設色。

"己丑夏午月寫似（挖上款），

楊鄰椿。"

工細。

蔣經　山水扇面

金箋，設色。

瑞老上款。

蘇24—0148

王之屏　行書東坡詩扇面☆

金箋。

蘇24—0337

劉榮嗣　行書五律詩扇面☆

金箋。

海濱詞宗上款。

萬曆進士。

蘇24—1434

金遠　倣大癡山水扇面☆

金箋，水墨。

己巳孟春倣黃大癡似 詢水 詞

兄，友弟金遠。

清初。畫碎。

蘇24—1481

周渙　樹石扇面☆

金箋，水墨。

己巳秋日，吳郡周渙。

蘇24—0323

姜逢元　行書七律詩扇面☆

金箋。

兩清范大將軍上款。

萬曆進士。

蘇24—0481

孫璜　松泉人物扇面☆

金箋，設色。

"丙午夏日寫祝象翁先生壽，

孫璜。"

蘇24—0480

唐宇肩、卞時鈺　合書扇面☆

金箋。

瑞老上款。

畫平平。明末清初。

蘇24—0529
☆高岑　山水扇面
　紙本，設色。
　"癸卯夏六月，似子老詞宗正，
石城高岑。"
　畫真，款填墨。

蘇24—0281
張宏　梅雀扇面☆
　紙本，設色。
　"戲倣子固筆意。"

蘇24—0255
☆魏之克　高峯遠帆扇面
　金箋，設色。
　乙卯三月寫，魏之克。
　山頭後填色。

蘇24—0102
王問　坐觀山溪扇面☆
　金箋，水墨。
　款：仲山。

蘇24—0112
文嘉　行書冬日漫興詩扇面☆
　金箋。

蘇24—0034
萬山　行草書七絶詩扇面☆
　金箋。
　"萬山爲勾湖書。"
　文彭後學。

蘇24—0527
余懷　行書吳興賦扇面☆
　金箋。
　康熙丙午，辰老道兄上款。

蘇24—0650
☆顧符積　喬柯山舍扇面
　紙本，水墨。
　印款。

蘇24—0519
☆龔賢　山亭溪樹扇面
　金箋，水墨。精。
　爲飛如道兄畫，半畝賢。

蘇24—0434
☆周萬　山水扇面

有張則之印。

蘇24—0400
☆王鐸　行書五律詩扇面
　金箋。
癸未正月，爲彥先詞丈。
真。

蘇24—0303
趙澄　烟樹讀書圖扇面
　金箋，水墨。
　"雪江道人趙澄爲寶霖世兄做
巨然師烟樹讀書圖。"

蘇24—0327
☆張翀　赤壁圖扇面
　金箋，設色。
清風徐來水波不興。辛巳七月
既望，張翀。
人物，佳。

蘇24—0220
米萬鍾　行書松林詩扇面☆
　金箋。
真。

蘇24—0122
周天球　行書七律詩扇面☆
　金箋。
真。

蘇24—0110
文嘉　山亭雙樹扇面☆
　金箋，水墨。
　"文嘉爲章甫作。"
真。

蘇24—0325
☆眭明永　行書五律詩扇面
　金箋。
雲陽上款。

蘇24—0362
戴晉　三香圖扇面
　金箋，水墨。
　"三香圖。癸酉夏寫，戴晉。"
梅、蘭、水仙。
學文、王穀祥一類。崇禎。

蘇24—0672
☆吳期遠　做元人山水扇面
　金箋，設色。
乙亥，瑞老上款。

一九八六年十一月十八日
南京博物院

蘇24—0077
☆蔣嵩　山水扇面
灑金箋，水墨。
"三松。"行到水窮處，坐看雲
起時。
與上博藏本基本相似。

蘇24—0156
☆丁雲鵬　仙山樓閣圖扇面
金箋，青綠。
界畫。"丁丑仲春臨趙千里仙山
樓閣圖。"
三十一歲。

蘇24—0449
☆劉度　倣李成山水扇面
金箋，設色。精。
"己卯八月倣李成似兼汝辭兄
正，劉度。"
極似藍瑛，佳。改上款。

蘇24—0114
☆王穀祥　梅花水仙扇面
金箋，水墨。

款"穀祥"。鈐"酉室"朱長。
真。

蘇24—0168
陸士仁　秋夜景物扇面
金箋，設色。
"吳郡陸士仁。"
山水似文氏後學。真。

蘇24—0320
☆惲向　山水扇面
金箋，水墨。
自題：仲圭出北苑之門……
真。

蘇24—0104
文彭　行書秋雨詩扇面☆
金箋。
"風雨來何迅……秋雨作，文
彭。"
真。

蘇24—0184（山水部分）
☆董其昌　山水扇面
金箋，設色。
"爲德芬兄畫，玄宰。"
背面書五律詩，亦德芬上款。

一九八六年十一月十五、十七日去上海，未看

紙本，水墨。二十開。

清中期。

蘇24—0958

王德普　梅花册 ☆

　紙本，水墨。對開改推篷，八開。

　壬戌長至前十日，琅玡王德普。體老上款。

　每幅鈐"竹堂"朱印。

　畫文秀，尚可。

蘇24—0835

陳撰　花卉册 ☆

　紙本，設色。對開改橫册，

十二開。

　丁卯花朝。

　草草小筆。真。

蘇24—1241

佘文植　畫册 ☆

　絹本，設色。十一開。

　道光癸卯。

　鈐有"佘大書畫"、"文植"、"樹人柔翰"、"直木居士"。

　畫學金農等。

學顏書。真。學董其昌之顏書。

蘇24—1435

周拔　竹圖軸☆

紙本，水墨。巨軸。

自題學松雪。

學趙備。

蘇24—0378

仇英　曲水流觴卷

絹本，設色、大青綠。

鈐有"儀周鑑賞"印、"古香書屋"。

重色。工筆界畫。

畫有似仇英處，人物面目亦然，畫山石樹時有敗筆，然亦時有似處。

末鈐有"仇英"朱長僞印。

改明人，入目，不失爲佳物。

蘇24—0543

☆戴易　隸書放翁句軸

紙本。

山陰南枝戴易，時己卯暮秋年七十九。

冒襄等　諸家和龔鼎孳送周亮工

詩册

紙本。六册。

真，以人繁不入録。

蘇24—0147

朱翊鈏等　行書册☆

灑金箋，畫邊，甚精，可做明代裝裱之例。

書昊臺鼎望序，萬曆九年書。

諸王、世子詩。

蘇24—0536

陳維崧等　書南山雅頌册☆

紙本、綾本兼有。十五開。

曹若濟上款，祝其五十壽。

毛奇齡、彭定求、尤侗、彭孫遹、黃與堅、倪燦、沈珩、歸允肅、徐樹丕（八十四）、賀寬、周疆、林鼎復、于穎、邵懷棠題。

蕭榮　楷書宋人文册

紙本。

不收。

蘇24—0784

孫志皋　蘭竹石册

真而不佳。字不佳，微滑，但
是真。

蘇24—1305
沙馥、任薰、飼鶴　花卉軸☆
　絹本，設色。

潘恭壽　山水軸
　紙本，青緑。
　王文治題。
　僞劣。

蘇24—0927
陳枚　落木寒烟軸
　絹本，水墨。
　"雍正十一年癸丑八月，載東
陳枚畫並詩。"
　畫沉厚，甚佳。

蘇24—1297
趙之謙　花卉軸☆
　絹本，設色。
　同治丙寅，碩卿上款。
　三十八歲。
　不佳，真。

蘇24--0601
顧卓　秋塘野趣卷☆
　絹本，設色。
　"康熙己未蘭月，硯山顧卓
寫。"
　工細而碎。

蘇24—1373
顧澐　怡園圖册☆
　紙本，設色。二十開。
　甲申。
　俞樾諸人題。

蘇24—1108
王學浩　倣梅道人山水軸☆
　紙本，水墨。
　無紀年。

蘇24—0720
☆王蓍　山水册
　絹本，設色。六開。
　無款，鈐有"王蓍"小印。
　真，畫工雅清淡。絹色暗。

蘇24—0837
陳邦彦　行楷周子通書軸☆
　紙本。巨軸。

華冠　米顛拜石圖軸
紙本，水墨。
己未六月。
簡筆淡墨。

蘇24—0993
☆徐堅　臨倪幽磵寒松軸
紙本，水墨。
乾隆甲辰題，言二十七年前
臨，商丘宋氏攜來求售，因臨一
本云云。

蘇24—1172
黃均　山水軸☆
紙本，設色。
己酉春。
生紙。真而不佳。

蘇24—1208
吳求　豳風圖册☆
絹本，設色。八開。
"甲戌仲冬月，黃山後學吳求
寫。"
是清雍乾人筆（康熙三十三年
或乾隆十九年）。原題明。

蘇24—1375
吳穀祥　山水册☆
紙本，設色。十開，橫幅。
癸巳七月。
真而不佳。

蘇24—0224
袁尚統　洞庭風浪軸
紙本，設色。巨軸。
"洞庭風浪，袁尚統。"
右下鈐"不事元後人"朱大
方印。
佳。

蘇24—0819
馬元馭　南溪春曉軸
絹本，設色。
"南溪春曉。栖霞馬元馭。"
真而佳，款與前日卷全同。

蘇24—0695
☆王原祁　山水軸
紙本，水墨、設色。大軸。
辛未，爲王在道作。
五十歲。
謝云僞。

吴熙载前题"四時佳興"。
均偽。

蘇24—0539
☆鄒喆　雲巒水村軸
　金箋，水墨。
　辛丑九月，鄒喆寫……擦上款。
　真而不佳。山頭尚可，樹爲
葉糊。

畢瀧　竹石軸
　紙本，水墨。
　乙巳九秋。
　字不似，可疑。

蘇24—1192
☆謝雪　蠶豆花卷
　絹本，設色。
　鈐"阮謝雪"朱、"月莊女史"朱。
　阮元題於本幅，言浙西春花大
稔月莊寫此云云。

蘇24—1232
沈焯　博古圖軸☆
　紙本，設色。
　道光二十九年。

自題臨唐子畏，然全無似處，
是真。

蘇24—1286
任淇　嬰姹丹源軸
　絹本，設色。
　工筆重色。
　自題摹陳老蓮，復翁上款。
　任薰之叔。
　佳。

李方膺　花卉册
　紙本，設色。
　偽。

羅聘　花果册
　紙本，設色。
　辛巳款。
　偽。

蘇24—0752
蔡澤　松陰品茶圖卷
　絹本，設色。
　"松陰品茶圖。辛巳杏月爲雪
園先生清鑑，蔡澤。"
　學周臣一路。清初，畫山石
筆碎。

蘇24—1313
任薰　竹廊紈扇軸
　　金箋，水墨、設色。小挂幅。
　　"丙子秋仲，蕭山任薰阜長寫
於恰受軒。"
　　真而佳。如新。

蘇24—1188
陳燾　花鳥軸☆
　　絹本，設色。
　　道光元年。
　　工筆。

蘇24—1061
張敔　鍾馗軸☆
　　紙本，設色。大軸。
　　乾隆癸丑。
　　真。

蘇24—1477
吳秉智　鳳凰仕女軸
　　絹本，設色。
　　"庚申仲春，紫琅吳秉智。"

蘇24—0983
楊良　關羽像軸☆
　　紙本，設色。

乾隆十八年。
俗劣。

蘇24—0955
查爲義　蘭竹卷☆
　　紙本，水墨。
　　乾隆己巳。

蘇24—1160
張培敦　山水册☆
　　紙本，設色、水墨。十二開。
　　前自題"不堪持贈"，丙寅重九。
　　三十五歲。
　　真而不佳。

蘇24—1308
沙馥　煙波畫船軸☆
　　紙本，設色。
　　真。

陳崇光　對耕圖軸
　　紙本，設色。
　　崇光陳焌。

周閑　花卉卷
　　紙本，設色。
　　同治庚午。

蘇24—1402
倪田　鷄藤圖軸
　　紙本，設色。
　　光緒戊戌。

蘇24—1406
倪田　漁舟唱晚軸☆
　　紙本，設色。
　　己未。

蘇24—1458
葉道本　雪梅仕女軸
　　紙本，設色。
　　立園葉道本。
　　真。

蘇24—1194
☆蔣寶齡　筜里圖軸☆
　　紙本，設色。
　　筜里圖。道光乙未中秋，叔未
上款。
　　佳。

蘇24—1231
沈焯　柏樹牡丹軸
　　紙本，設色。
　　甲辰，自題傲包山筆意。

蘇24—0798
蔡遠　鶴林秋霽圖
　　絹本，水墨。
　　公老道兄，壬辰，自題傲山樵。
　　學石谷。

蘇24—0623
王翬　仙山樓閣圖頁
　　絹本，設色。
　　壽公望六十，傲江貫道。
　　壬辰，則石谷爲八十二歲。

蘇24—0733
王譽昌　傲惠崇山水頁
　　絹本，設色。
　　壽公望六十，“三峰山人王譽
昌”。
　　即撰《崇禎宮詞》者。

蘇24—0865
唐俊　傲高秋山雨霽圖頁
　　絹本，設色。
　　壬辰款。
　　學王石谷。
　　以上四片，爲册頁散佚者，一
片石谷，餘三人學石谷。

一九八六年十一月十四日 南京博物院

蘇24—1276
王禮　花卉卷
　紙本，設色。
　咸豐七年，爲聽雲作。
　畫俗劣，不真。

蘇24—0852
☆華嵒　蘇米對書圖軸
　絹本，設色。
　雍正三年乙巳。
　四十四歲。
　真而佳。絹稍暗。

蘇24—1153
陳武　金碧山水軸☆
　絹本。
　煙農陳武……
　清中期。

蘇24—1142
朱昂之　花溪漁隱通景屏
　紙本，水墨。四條。
　無紀年，自題倣梅花人。
　真。破碎過甚。

蔡嘉　山水軸
　紙本，設色。
　偽。清後期。

蘇24—0895
☆張宗蒼　倪黄小景軸
　紙本，水墨。
　乾隆乙丑，鶴舫世台。
　真而佳。

蘇24—1388
任預　溪橋歸騎軸☆
　紙本，設色。
　癸未中秋。

蘇24—0726
☆周璕　鐵驪圖軸
　絹本，設色。
　"鐵驪圖。嵩山周璕。"
　真而佳。

蘇24—1407
倪田　雙馬軸☆
　紙本，設色。
　己未秋八月。
　真。

傲。

畫是傲所謂巨然《雪圖》者。

蘇24—0890

☆李鱓　花卉二軸

紙本，水墨。殘册四開。

無紀年。

真而佳。

蘇24—0183

☆董其昌　瑞芝圖軸

絹本，水墨。

瑞芝圖。爲壽澹園老先生寫，董其昌。

僞。康熙左右或更晚。

蘇24—0116

☆文伯仁　松逕石磯軸

紙本，設色。

"松當石逕不成帷……五峰文伯仁。"

真而不精。

蘇24—0630

☆吳歷　竹石軸

紙本，水墨。精。

"舟擁通津稅減分……詩畫寄贈子膺先生。墨井道人。"鈐"墨井道人"。

是七十左右之作。

真。

印與上幅同，紙亦同，故上幅雖劣甚，亦爲真者。

蘇24—0058

☆文徵明　山色溪光軸

紙本，水墨。

題五絶："山色□□叠……徵明。"鈐"徵""明"朱。

簡筆烟雲。

不真，薄。熟紙，墨不入紙，筆輕浮，款字過於拘束。恐是同時或稍後傲本。

"丙寅秋日寫，勞澂。"
真。

董其昌　溪山秋霽卷
紙本，水墨。
舊臨本。

蘇24—0657
☆石濤　狂壑晴嵐軸
紙本，設色。精。
西齋上款。
畫薄，字僵，下筆均側鋒。
偽。但非大千作，早於大千。

蘇24—1002
☆張洽　觀瀑吟詩軸
紙本，設色。
戊申，七十一歲作。

蘇24—1163
張培敦　臨唐阿帶泉圖軸☆
紙本，設色。
道光戊子。
臨唐六如，有似處。
真。

蘇24—1004
☆王宸　倣巨然山水軸
紙本，水墨。
乾隆壬子七月畫於永州，時七
十三歲。松圃上款。
真。

蘇24—0931
☆方士庶　山村歸漁軸
紙本，水墨。
乙丑春。鈐有"偶然拾得"
印。
五十四歲。
真而佳。

蘇24—1031
沈宗騫　山水軸
紙本，水墨。
丙午。

蘇24—0422
☆王鑑　倣李成積雪圖軸
絹本，水墨、設色。
"余向在白下見魏上公家藏李
營丘積雪圖，此擬其法。王鑑。"
畫薄，筆極弱，樹、石均劣。
畫亦較新。

紙本，設色。小條。

子芹二兄。

真。

文徵明　致胡懋中札

紙本。

有信封。

爲渠父書誌後復函。

真而佳。

蘇24—0025（書詩部分）

☆沈周　湖天泛棹卷

紙本，設色。

單款。畫是舊人作，稍晚於石田，畫意不全。

後詩五古，題贈王原德，弘治丁巳書。七十一歲。真。

《送王原德楚游》，與前圖無涉。觀此字益覺《落花詩》可議。

後劉麟題於石田書後。後幅狹，是截斷者。

拍字。

蘇24—0631

☆吳歷　竹圖軸

紙本，水墨。

"人間乃有真富貴，繞舍十萬

碧玉椽。墨井道人戲墨。"

真。竹軟，石皴亂，唯字佳。

姑以爲真。

蘇24—0160

☆李士達　桃源圖卷

絹本，設色。

"吳郡李士達。"

大青綠。

真而佳。

人物、樹似；青綠山色過重，不似；山頭苔似。

蘇24—0157

☆丁雲鵬　溪山烟靄圖卷

紙本，水墨。生紙。

"壬辰獻歲人日寫於泠然閣，聖華居士雲鵬。"

四十六歲。

鈐有"令之"、"式古堂書畫"、"儀周鑑賞"諸印。

真。

蘇24—0792

勞澂　山水册☆

紙本，設色。十二開。

蘇24—0910
☆黃慎　詩畫册
畫六開，絹本；字六開，紙本。
"乾隆八年秋七月，寫於美成草堂。"
五十七歲。
有草書款，有小行書款，頗雅。
畫有工筆人物，有寫意山水，均佳。唯絹稍暗。

蘇24—1071
吳楷　折枝花卉軸☆
金箋。
水仙、山茶等五種。"辛生吳楷。"

蘇24—1380
陸恢　西湖遊賞卷☆
絹本，設色。
丙戌，爲豹文作。

蘇24—1386
任預　山水册☆
紙本，設色。横幅，十二開。
辛巳九月。
真而潔淨。

蘇24—1359
金彩　山水册☆
紙本，設色。
辛巳夏五月。
真。

蘇24—1294
☆秦祖永　溪山讀書軸
紙本，設色。
丙子，子嚴上款。
畫似石谷。
真。

蘇24—1397
任預　叱石成羊軸☆
紙本，設色。
自題摹老蓮。
真。

蘇24—1356
徐祥　博古花卉軸☆
紙本，設色。
辛卯。
任頤弟子。

蘇24—1376
吳轂祥　山水軸☆

蘇24—0073

☆唐寅　行書元宵曲扇面

　　金箋。

　　約四十餘。

　　真。

蘇24—0801

☆薛宣　倣梅道人夏山圖軸

　　絹本，水墨、設色。大册改

小軸。

　　"倣梅道人夏山圖。"印款：

"薛""宣"。

　　似《小中見大》册之一。

　　真。

蘇24—0956

丁以誠　臨倪瓚山水軸☆

　　絹本，水墨。

　　倪畫贈白石。畫較繁，時年

六十。

　　丁嘉慶丁卯題，言三十年前所

臨，似確有所本。

蘇24—0644

☆高簡　倣唐解元山水軸

　　紙本，設色。

　　"倣唐解元筆法，似介蕃年道

兄。一雲山人高簡。"

　　不佳，畫較粗率，似臨本。然

較前日所見四條屏爲佳，款似稍

好。竢考。

　　疑是一較佳之臨本，非僞做。

蘇24—0664

毛錫年　山水軸

　　紙本。

　　劣。

蘇24—0251

☆陳焕　秋山清興軸

　　紙本，設色。

　　庚申冬月，古吳陳焕。

　　真。

蘇24—0812

王敬銘　雲樹飛泉卷☆

　　絹本，水墨。

　　印款："敬銘"、"丹史"。

　　下部石空勾，似未完者。

　　後庚戌時鴻、黃叔琳諸題，均

康熙時人。

　　極似王原祁。

　　真。

馬元馭　花鳥蟲魚卷 ☆
絹本，設色。
自題倣丘慶餘、滕昌祐云云。
劉云僞。
真而不佳。小蟲魚頗見功力。
印款亦真。

蘇24—1141
朱昂之　菊石軸 ☆
紙本，水墨。
真。

蘇24—1140
朱昂之　芙蓉軸 ☆
紙本，水墨。
真。

蘇24—1235
沈焯　春酒介壽圖軸 ☆
紙本，設色。
真。

蘇24—0292
張彥　寒林獨坐軸 ☆
絹本，設色。
辛酉嘉平。

蘇24—0279
張宏　溪山秋霽軸 ☆
絹本，設色。
丙戌，倣石田筆。
與習見者不類，樹幹、點葉有
似處。

蘇24—0293
張宏　秋林高士軸 ☆
紙本，水墨。
"寫於青蓮方丈，古邈張宏。"

蘇24—1340
任頤　麻姑獻壽軸 ☆
紙本，設色。
丁丑款。
挖款內移。（去上款？）
真。

蘇24—1068
☆余集　落花獨立軸
絹本，設色。
自題宋人詞意。
字欠工穩，畫好。
真。

蘇24—0264
李流芳　行書詩卷☆
　　紙本。
　　丙辰作，書魏文帝、郭璞詩。
　　四十二歲。
　　字學米。
　　真。

蘇24—0558
☆徐枋　行書瑞芝詩二首軸
　　紙本。
　　單款。
　　字畫顫動，似老年。
　　不佳。

王衡、王時敏等　手札冊
　　紙本。
　　王衡偽；王時敏（漫翁）、王
揆（朗翁）、王原祁，真。

蘇24—0778
☆袁江　江天樓閣軸
　　絹本，設色。小幅。
　　有款。
　　佳。

蘇24—0966
袁耀　高樓攬勝軸☆
　　絹本，設色。
　　"壬辰仲春，邗上袁耀畫。"
　　真，不佳。

蘇24—1195
計芬　菊竹石軸☆
　　紙本，設色。
　　庚子春三月。

蘇24—1352
☆任頤　二老讀畫圖扇面
　　金箋，設色。
　　任頤。
　　早年。精。

蘇24—1400
倪田　四紅圖軸☆
　　絹本，設色。
　　庚寅。
　　倣任渭長，工筆。

王學浩　山水卷
　　紙本，設色。
　　引首乙酉。真。
　　畫甲申。偽。

庚辰款。

僞。

任薰　鍾馗軸

紙本，水墨。

更劣於前幅。

蘇24—0621

土筆、楊晉　石亭圖卷

紙本，設色。

前楊晉丁酉題，謂王石谷未竟而逝，石亭屬其補完云云。

楊題真。

卷中石谷畫筆殊不可辨。

蘇24—1060

☆羅聘　竹圖軸

紙本，水墨。

二亭上款。

畫薄；竹、石均不佳；款硬，止形似耳。

劉亦云真。

恐僞。疑。

蘇24—0500

☆查士標　竹暗泉聲軸

紙本，水墨。精。

甲寅臘月作，自題云倣倪。

又題東坡詩。

款六行，末三行研光。然字是一手書。

真而佳。

蘇24—0597

☆曹垣　石屋觀泉軸

絹本，設色。

辛丑葭月於靜香居寫，正翁上款。

畫筆似藍瑛而筆方，順康間作。

蘇24—0745

☆程功　雲巒草堂軸

紙本，設色。

康熙甲申春二月。鈐"又鴻"朱方。

皖人學查士標者。休寧人。

蘇24—0185

☆董其昌　真草千字文册

古銅色紙本，烏絲欄。十二開。

無紀年，"董其昌"。

六十餘歲作。

真而佳。

一九八六年十一月十三日
南京博物院

蘇24—1443
秦彬　行書六言詩軸☆
紙本。
七十八叟秦彬。

蘇24—1326
吳大澂　篆書自撰文軸☆
紙本。
光緒癸巳。
真而佳。

蘇24—0202
☆趙宧光　草篆五言二句軸
古銅色紙本。
"曲巷幽人宅，高門大士家。
趙宧光書。"
真。

蘇24—1448
張令　行書五律詩軸☆
紙本。
憶過楊柳渚……"華亭張令。"
鈐"次亭"。

蘇24—0555
徐枋等　尺牘册
徐枋書於花箋上，中心雕山水，套色，箋極精。
書法佳。震老上款。與習見諸畫上題全不類。
拍首二通爲標準。

蘇24—1495
☆清佚名　修萬年橋圖
絹本，設色。
界畫。
乾隆間修胥門橋圖記，橋名萬年橋。畫橋及胥門。高頭大卷，有史料價值。
前乾隆五年撫吳使者徐士林、蘇州守汪德馨《記》。

蘇24—1246
袁澄　山水軸☆
紙本，設色。
道光乙巳。
俗。

任薰　鍾馗軸
絹本，硃筆。

曹秀先　行書軸
紙本。
真。

蘇24—1083
☆錢坫　篆書唐詩軸
紙本。
城闕輔三秦……
方角篆書。

蘇24—1410
☆王三德　行草書軸
紙本。

鈐"大丘世家"。
極似張二水。

蘇24—0680
柳遇　微雨鋤瓜圖卷
紙本，水墨。
　"康熙辛巳秋八月爲山言先生
寫，吳門柳遇。"
　湯右曾、劉灝、郭元舒題。
又宋至自題，言：余繪圖取放翁
"臥讀陶詩未終卷，又乘微雨去
鋤瓜"。
　畫學禹之鼎。

無紀年。
真。

蘇24—0556
徐枋　行書七律詩軸
紙本。
避地當年曾卜鄰……《舊詠》。
俟齋徐枋。
字有學米處。
真。

蘇24—0504
查士標　行書七絕詩軸☆
紙本。
聞說山中新酒熟……
真。

蘇24—0591
胡在恪　行書七絕詩軸☆
綾本。
完初上款。
康熙。

蘇24—0799
蔣之紱　行書七律詩軸☆
綾本。
庚寅，斗元上款。

蘇24—0208
黃嘉憲　楷書詩軸☆
絹本。
萬曆庚戌。
工楷，有似黃道周處。
佳。

蘇24—0346
☆陳洪綬　行書五絕詩軸
紙本。
香雪隨香風……

蘇24—1197
林則徐　臨米蜀素帖軸☆
紙本。
杏垞上款。

蘇24—0824
蔣廷錫　楷書軸☆
綾本。
璞崖上款。上壽。

梁同書　行書陸龜蒙紫溪翁歌軸
紙本。
九十一歲。
真。

蘇24—1029
☆沈宗騫　承天夜游圖軸
紙本，水墨。
乾隆三十五年。

蘇24—1168
姚元之　秋山疏柳圖軸☆
絹本。
道光十四年甲午，丙生上款。

何紹基　蒼龍影軸☆
紙本，水墨。
畫松。
疑，似大千。
丁亥，二十九，必誤。

蘇24—0171
☆楊明時　竹石幽蘭圖軸
紙本，水墨。巨軸。
"丙申夏日倣趙承旨竹石幽
蘭，未亥子楊明時。"
真。

蘇24—0613
☆王翬等　花鳥軸
絹本，設色。
吳芷芝蘭，楊晉月季，虞沅水

仙，王雲竹石，王翬古檜（六十
三歲），顧昉天竹，顧政雙鳥，徐
玫黃梅。
王雲題：甲戌長至後二日……

蘇24—0965
☆袁耀　漢江停舟軸
絹本，設色。
"漢江停舟。時庚寅新春，邗
上袁耀。"
真。

蘇24—0169
陶冶　倣文徵明梧陰煮茶軸☆
絹本，設色。
萬曆壬辰。

蘇24—0040
☆祝允明　行書七律詩軸
紙本。
"《北郭訪友》一首，書廷儀
軸子。枝山。"
真。

蘇24—0199
☆陳繼儒　行書留侯贊軸
灑金箋。

荆關妙法久無傳……徵明戲用
倪元鎮法……辛丑……
僞。

文嘉　山水軸
　絹本，小青綠。
　爲吳山泉作，言交廿年……乙
未作。
　三十五歲。
　畫佳。

蘇24—0605
☆王翬　曉烟宿雨軸
　紙本，水墨。
　辛丑初夏……
　三十歲。
　真。

蘇24—0299
☆劉原起　憨憨泉圖軸
　紙本，設色。
　庚午。
　真。

蘇24—0086
☆謝時臣　倣王蒙山水軸
　紙本，水墨。[精]。

"正德丁丑，謝時臣倣黄叔明
筆法寫此。"鈐"樗仙子"。
　三十一歲。
　鈐有"令之清玩"、"儀周鑑
賞"。
　白宋紙，有金粟印。
　隸書款，時作時，畫與習見不
類，但山頭已有本法。

蘇24—0930
☆方士庶　倣北苑山水軸
　紙本，水墨。
　乾隆三年，受亭上款。

蘇24—0219
米萬鍾　靈石圖軸☆
　絹本，水墨。
　天啓丙寅。
　畫佳。是吳彬作。
　破碎。

蘇24—0668
☆吕學　觀瀑圖軸
　絹本，設色。
　"海山吕學。"

乙亥款。"一品夫人"。
康熙三十四年。
太晚，是僞本。

蘇24—0222
袁尚統　行旅圖扇面
　　金箋，設色。
　　甲申。
　　真。

蘇24—0319
藍瑛　山水扇面☆
　　金箋，水墨。
　　旭如上款。

蘇24—0358
陳丹衷　山水扇面☆
　　金箋，水墨。

蘇24—0441
曹有光　山水扇面☆
　　金箋，設色。
　　乙巳三月，瑞虹上款。

蘇24—0249
盛茂燁　倣范寬山水扇面☆
　　金箋，設色。

戊寅季夏。

蘇24—1306
沙馥　花鳥屏☆
　　紙本，設色。四條。
　　光緒丁亥。

章于　山水軸
　　紙本，設色。
　　壬申小春。自題倣文。

蘇24—0088
☆謝時臣　春山對弈軸
　　絹本，設色。
　　春山對弈。謝時臣。"時"作
"旹"。
　　真。

蘇24—0708
☆楊晉　倣趙令穰山水軸
　　絹本，設色。
　　乙亥，倣趙令穰，祝瞿翁五
十壽。
　　佳。

文徵明　倣倪山水軸
　　紙本，水墨。

孫原湘、席佩蘭題。
畫秀雅。

蘇24—0971
許湘　蕉石圖軸☆
紙本，水墨。
無紀年。
鄭燮題。七十左右字。

蘇24—0233
沈士充　松巖飛瀑軸☆
金箋，設色。
失群冊之一，及對題。
朱紹堯題。
真而佳。

蘇24—1349
☆任頤　無量壽佛軸
紙本，設色。
印款："頤頤草堂。"
任薰、褚德彝題。
佛描法甚佳。

蘇24—1391
☆任預　胥江春曉圖卷
紙本，設色。
庚寅春日。畫江村。

佳。自題摹寫，則爲寫生矣。

蘇24—1392
任預　張仙送子圖軸
紙本，設色。
庚寅，畫於胥江碧蔭軒。

吳彬　岷江攬勝卷
紙本，設色。
萬曆戊子葛月，壺谷山樵爲……
僞。畫學文，字亦學文，是舊
畫加僞款。印是清人風格。

任預　洗馬圖軸
紙本，設色。
戊戌。
劣甚。

蘇24—0589
☆何遠　洞庭龍渚軸
金箋，設色。
己巳仲冬寫，何遠。鈐"何遠
之印"、"履方氏"。
畫秀，尚可。

徐燦　觀音像軸
水墨。

一九八六年十一月十二日
南京博物院

任預　山水扇面
　　金箋，水墨。
　　真。

任預　山水扇面
　　紙本，設色。
　　真。

顧洛　花卉扇面
　　紙本，設色。

蘇24—1152
李璿　倣黄易山水册 ☆
　　紙本，設色。
　　甲午六月。
　　小松之甥，號白樓。

馬元馭　花卉册
　　絹本，設色。
　　倣本。

蘇24—0727
查昇、華胥　書畫合璧册
　　紙本，設色。八開。

查書。甲戌。
華畫。乙丑。
華冠一家。

蘇24—1088
奚岡　雙松圖軸 ☆
　　絹本，設色。
　　乾隆癸丑冬日，蒙泉外史奚岡
寫於……
　　真。

沈塘　臨唐寅四十自述軸 ☆
　　紙本，水墨。
　　丙辰九月。

沈塘　摹文徵明山水軸
　　劣。

沈塘　摹王原祁山水軸
　　劣。

蘇24—1101
華冠　香嬰室圖卷 ☆
　　紙本，設色。
　　“香嬰室圖。癸酉立春前一
日，爲伯生大兄先生屬，古厓弟
華冠寫。”

一九八六年十一月十二日
南京師範大學

蘇23—04
王素　人物扇面 ☆
　紙本，設色。
　載之上款。

蘇23—03
汪恭　採蓮團扇面 ☆
　絹本，設色。
　壽園逸人恭。
　汪恭，費曉樓後學。

蘇23—02
惲懷英　人物扇面 ☆
　紙本，設色。
　雍正戊申。

蘇23—05
王素　仕女扇面 ☆
　紙本，設色。
　東笙上款。

蘇23—06
張熊　山水扇面 ☆
　紙本，水墨。
　自題"倣廉州"。

蘇23—01
張存仁　蘆雁軸
　紙本，設色。
　萬曆丁酉。
　平平。

一九八六年十一月十一日
鎮江市博物館（補看）

蘇13—044

☆朱耷　花鳥卷

紙本，水墨。精。

"昭陽大梁之重九日畫，〉〈〆

山人。"

六十八歲。

與《安晚册》極相近。

佳。

蘇13—045

☆朱耷　行書心經卷

題於羅漢後。

乙酉夏五月既望，八大山人并

書。鈐"八大山人"白、"何園"

朱。

蘇24—1093

毛周　花卉卷
　　絹本，設色。
　　"榴邨女史毛周。"
　　工筆。

曹溶　詩稿卷
　　紙本。
　　前一紙字不似。
　　後是手稿，真。

吳昌碩　行腳僧軸
　　紙本。
　　壬戌，文卿上款。
　　畫王一亭代筆。

蘇24—0758

☆蕭晨　渭水訪賢軸
　　紙本，設色。
　　己酉嘉平。
　　七十二歲。
　　爲其弟子葉方度作。
　　畫佳，然黻甚。

蘇24—1281

任熊　花卉册☆
　　紙本，水墨。二十開。
　　道光庚戌，自題畫於大某山
館，款"渭長"。
　　三十一歲。
　　粗筆，與習見者不類。

天啓癸亥。
較新畫，乾隆以後。

蘇24—0808
☆上官周　水村歸棹軸
紙本，設色。
"黃花路遠水邊村。竹莊周。"
真而佳。

蘇24—0821
蔣廷錫　蘭竹石軸☆
絹本，水墨。
甲午。
丹徒宗海題。
偽。

蘇24—0940
鄭燮　竹圖軸☆
紙本，水墨。
"乾隆癸酉，板橋居士鄭燮畫
竹，留贈門生王允昇。"
六十歲。
真而劣。

蘇24—1183
夏翬　溪竹圖軸☆
紙本，水墨。

己丑六月。畫竹林，篁竹。

蘇24—0611
☆王翬等　歲寒圖軸
絹本，設色。
王雲天竺、虞沅水仙、吳芷畫
蘭、顧昉畫松、徐玫畫山茶、楊
晉寫梅。
王石谷題："康熙癸酉嘉平既
望，爲乾翁老先生補長春一叢。
烏目山中人王翬。"
六十二歲。

蘇24—0696
☆王原祁　倣大癡筆意軸
紙本，水墨。精。
"丙子小春，燕臺寓齋寫大癡
筆意，麓臺祁。"
五十五歲。
佳。

蘇24—0780
☆袁江　畫錦堂圖軸
絹本，設色。精。
界畫。"畫錦堂。"無款。
畫精。

紙本，水墨。

偽。

蘇24—1225

何紹基　行書張中舍壽樂堂詩屏

　紅、綠灑金箋。四條。

　偽劣。

藍深　山水軸

　絹本，設色。

　印款。後加。

王素　風雨歸舟軸

　絹本，設色。

　真而劣。

錢坫　篆書軸

　紙本。

　事如能者即……

　偽。

蘇24—0711

楊晉　梅雀竹石軸☆

　紙本，設色。

　辛丑小春七十八老人……

　真而劣。

潘恭壽　焦山圖軸

　絹本，水墨。

　乾隆壬辰。

　三十二歲。

　真而板。

蘇24—0465

傅山　行書七絕詩軸☆

　絹本。

　常時隨雨復隨風……

　真。

蘇24—0712

楊晉　溪畔牛趣軸☆

　紙本，水墨。

　丁未。

　真而劣甚。

蘇24—0164

張元舉　山亭觀瀑軸☆

　紙本，水墨。

　"萬曆丁亥冬日，張元舉倣夏

珪筆意。"

　真而劣。

周鼎　雪景山水軸

　紙本，設色。

"甲寅九月十日閒書舊作，徵
明時年八十有五。"
舊做本。

蘇24—1162
張培敦　萬玉含烟卷☆
紙本，水墨。
乙巳，爲懷南姪孫作。墨梅。
七十四歲。
後自書《華山八詠》，乙酉八月。

蘇24—0137
☆周之冕　花卉卷
紙本，設色。
申時行題引首：羣英吐秀。
"萬曆己亥仲夏既望寫，汝南
周之冕。"
真而平平。

蘇24—0038
☆祝允明　草書詩卷
紙本。
《春日醉卧》，《寶劍篇》……
"數詩寫似約卿親家。允明。"
莫是龍、張鳳翼、王穉登、陸
士仁、張孝思、沈德潛跋。
真而精。

蘇24—0177
朱鷺　竹圖卷☆
紙本，水墨。
天啓壬戌款。
鄭宗圭、方畿跋。
真而劣。

張培敦　山水軸
紙本，設色。
辛卯秋日。
六十歲。
真。

蘇24—1082
錢坫　篆書唐詩軸☆
絹本。
城闕輔三秦……丙辰，錢坫。
字佳，款劣。

蘇24—0700
☆王原祁　倣子久溪山林屋軸
紙本，水墨。
辛巳冬日。
六十歲。
真而佳。

高其佩　山水軸

徐公所云。其言差是。董款後與本畫紙有接痕，側視反光不一，是用畫之頭尾紙拼成，前紙下半部磨毛、上部光，後紙上下均光平，壓縫遠山縫右部分是後補足者。

文徵明　瀟湘八景冊
　　紙本，水墨。
　　是明末倣文氏之作，後加款。畫在生紙上，而題時已是熟紙。
　　僞。

蘇24—0267
☆李流芳　山水冊
　　紙本，水墨。八開。精。
　　丁卯夏日。
　　五十三歲。
　　末幅丁卯新秋。
　　真。

蘇24—0622
☆王翬　山水冊
　　紙本，設色。精。
　　庚申秋八月。無款印。
　　多大粗筆。
　　惲壽平題，工細。

內二開上題字極草率，頗難辨，而後接以工楷題之。

蘇24—1270
☆潘曾瑩　山水冊
　　紙本，水墨。八開。
　　每開戴熙題贊，間有爲之潤色者。又吳雲題於本幅。

蘇24—1159
張培敦　秋山高隱卷☆
　　紙本，設色。
　　道光乙酉秋日題，言三十年前繪。
　　則二十四歲作也。
　　倣山樵。

蘇24—1164
張培敦　萬壑烟霞卷
　　紙本，設色、青綠。
　　道光己亥。
　　六十八歲。

蘇24—0056
文徵明　行書詩卷☆
　　絹本，烏絲欄。
　　《午門朝見》等詩。

蘇24—0270

☆卞文瑜　倣古山水册

紙本，水墨、設色。對開改推篷，八幀。精。

甲戌小春作。

真而佳。

蘇24—0639

☆惲壽平　花卉册

紙本，設色。橫幅，十開。精。

桃、桂、菊、老少年、柏、百合、竹石、水仙、秋海棠、牡丹。

畫甚精，水仙、竹不佳；秋海棠佳而竹石敗筆。

"惲正叔"白文印，下部不凹入，又有凹入者。

畫秀雅，而字過工，少逸氣，不放而拘。

蘇24—0134

☆項元汴　梵林圖卷

紙本，設色。精。

前自書"梵林"二篆書。

"項墨林作梵林圖。"隸書。

界畫。

畫工而行家，是他人代畫。樓閣尤爲工細。

前一詩。"右雙樹樓閒集，限閒字韻，作《梵林詩》，併前爲之圖以贈云。墨林居士項元汴書。"

後又一題，贈僧人。

雙樹樓當爲一僧人所居。

蘇24—0180

☆董其昌　山水卷

紙本，水墨。精。

題七絕："柁樓徹夜雨催詩……癸丑九月廿五日，玄宰。"小楷。

"舟泊昇山湖中……吳性中以顏公真跡見示，爲臨二本，因寫此圖記事，并繫以詩。"小行書。

均不真。癸丑爲五十九歲。

畫前有項聖謨題三行，真。

後馮秉恭跋，言其王父爲董其昌友，董語之其畫自家中出者亦多贋品，惟以真楷題詠者爲真。後其王父得此圖，出以示董，果云的筆云云。

沈□昌、楊補、王鑑跋。

畫揭筆，似松江後學，是後人偽作。

徐云是朱昂之。

劉云是割去尾紙，留出項跋三行，後畫山水，加偽款。言是

一九八六年十一月十一日
南京博物院

蘇24—0026

☆沈周　落花詩書畫卷

紙本，設色。精。

"綠陰紅雨"，王鏊引首。深青灑金。

"山空無人，水流花謝。沈周。"全用側筆，過於整飭。

"……予自弘治乙丑春一病彌月，迨起，則林花淨盡，紅白滿地……觸物成詠，命爲落花篇，得十律焉。寫寄徵明知己，傳及九柏太常，俱連章見和……又答之，累三十首……八十翁沈周。"

僞。與《東莊圖》必非一手。

後詩，尾無款，鈐"白石翁"白、"啓南"朱、"石田"白三方印。字瘦長，亦用側鋒，是倣本。

沈詩末題："莫怪流連三十詠，老夫傷處少人知。"

後張寰補録唐寅《落花詩》三十首，款："嘉靖庚申仲春五日，七十五浪叟張寰識。"後石田之作五十五年。真。

蘇24—0053

☆文嘉等　赤壁圖卷

紙本，水墨。

文彭引首"赤壁"。

文嘉圖。"癸亥秋日補圖，茂苑文嘉。"六十三歲。佳。

莫是龍圖。"乙丑三月八日補圖，雲卿。"

文徵明小楷書《前賦》。烏絲欄。嘉靖三十年辛亥書。八十二歲。字過於工穩勻淨，可疑！是文彭或文嘉等代書；印好。

蘇24—0055

☆文徵明　山水卷

紙本，水墨。長卷。精。

"嘉靖癸丑四月既望，徵明。"八十四歲。

前鈐"停雲印"。前部甚滿，後部稀疏。倣倪，不一律。

畫與習見全不類，是文伯仁或同時人所作。款亦不對。

僞。

後王寵行書五律四首，款"寵"。真。

蘇24—1319
☆任薰　羅漢屏
　紙本，水墨。四條。
　印款。
　真。

蘇24—1065
桂馥　隸書軸☆
　紙本。
　涵青上款。

蘇24—0028
☆沈周　東莊圖册
　紙本，設色。精。
　二十四幅，存二十一。爲吳
寬畫。
　王文治引首。
　李應禎對題，篆書。
　丁巳董其昌題，言爲修羽所
藏……原文休承藏。
　張則之藏印。
　至精之品。

蘇24—0514

☆龔賢　千巖萬壑圖卷

　　紙本，水墨。長卷。精。

　　"癸丑嘉平，半畝龔賢寫。"

　　康熙十二年。五十四歲。

　　精。

蘇24—0428

宋曹　行書詩卷☆

　　紙本。

　　癸丑。

蘇24—0907

☆金農　書七言聯

　　紙本。

　　非佛非仙人出奇，惡衣惡食詩
更好。

　　爲汪士慎書。

　　款、字均不佳。小字行楷款尤劣。

　　僞。

蘇24—1026

閔貞　蕉石軸☆

　　紙本，淡墨。巨軸。

蘇24—0207

☆吳弘猷　花卉卷

　　紙本，水墨。

　　"萬曆乙卯春日倣白陽筆法，
檇李吳弘猷。"

　　畫似陳道復。

　　尚可。

蘇24—0097

☆王問　荷花卷

　　灑金箋，水墨、設色。精。

　　"嘉靖己亥夏五月，錫山王問
圖並識……"

　　四十三歲。

　　字有似錢穀處，與晚年稍異。

　　淺色，淡墨。

蘇24—0142

☆孫克弘　竹圖軸

　　紙本，水墨。

　　題七言二句，單款。

方士庶　山水軸

　　紙本，水墨。

　　無紀年。鈐有"偶然拾得"
墨印。

　　字、畫均不佳。

暖翠二圖意。

康熙五十九年。

款字滑，但畫似而且佳。

蘇24—0335

☆蔣藹　倣山樵山水軸

絹本，設色。

倣黄鶴山樵，蔣藹。鈐"蔣藹
之印"、"志和"。

畫有與宋旭、藍瑛一致處。

真。

蘇24—1106

王學浩　山水軸☆

絹本，水墨。

壬戌，芷溪上款。

真。

蘇24—1084

張賜寧　九秋圖軸☆

絹本，設色。

無款。

伊秉綬題爲張畫：嘉慶癸酉爲
筠翹題。

蘇24—0902

☆金農　紅蘭花軸

絹本，設色。

七十五歲爲江鶴亭作。

真而佳。

兩峯代（二十九歲）。

蘇24—0875

☆汪士慎　蘭竹石軸

紙本，水墨。

篆書"巢林"二字。

佳。

蘇24—0228

張瑞圖　行書七絕詩軸☆

絹本。

單款。

蘇24—0522

方亨咸　行書七絕詩軸☆

綾本。

甲辰十二月八日。

蘇24—1081

潘恭壽　山水屏

紙本，設色。四條。

不佳。

道光六年。
南通人。

蘇24—0918
☆黃慎　人物軸
紙本，設色。
故寫閒心三尺桐……
畫、字均弱。
臨本。

蘇24—0593
☆高岑　山徑同遊軸
綾本，水墨、淡設色。
丁卯如月寫，西泠高岑。鈐
"高岑之印"、"子甼"。
是另一高岑，非石城高岑。
畫亦佳。
似沈子居一類。

蘇24—0717
☆禹之鼎　三好圖卷
絹本，設色。
印款："禹營丘"、"尚基氏"。
汪蛟門丙辰題，時禹年三十歲。
諸題"元之"上款，爲渠寫
照也。
其人好書、酒、女人，謂之

"三好"。
畫細工緻。
丙辰汪懋麟題，陶澂、陳鈺、
查士標、汪楫、李沂、程邃、李
乃綱、汪耀麟、王牧。
前查士標書"少壯三好圖"。

蘇24—0139
☆周之冕　蓮渚文禽圖軸
絹本，設色。
單款，無紀年。
畫、字均無文氏意。
疑。
舊做？款字筆顫。

蘇24—0563
☆笪重光　山水軸
紙本，水墨。
穎朋上款。
有塗改。
筆細碎，不似。
疑。

蘇24—0765
☆王昱　夏山暖翠軸
絹本。巨軸。
康熙庚子，合子久夏山、浮巒

山川出雲，爲天下雨。倣米山
水。己丑，魯珊郡伯上款。
真而佳。

蘇24—1335
☆陳崇光　鍾馗嫁妹軸
絹本，設色。
自題擬崔子忠，辛未初夏。
尚佳。

蘇24—0905
金農　書沈道虔事軸☆
紙本。
係《世說》中語。真。

王原祁　倣梅道人山水軸
紙本，水墨。小軸。
康熙癸巳。
方亨咸題畫上。
畫不夠厚，字有不似處。
劉云僞。熙作𤋮。

宋思仁　蘭竹軸
二條。

蘇24—1408
童晏　梅花冊☆

紙本，水墨。十二開。
嘉道以後。
畫劣。

任薰　雙馬圖成扇
金箋。
第卿上款。
真。

蘇24—1274
徐寶篆、李修易　樹下仕女軸
紙本，設色。
工筆仕女。丁巳。
道光以後。

沈雒　山水軸☆
紙本，設色。

蘇24—1243
袁沛　倣山樵山水軸☆
紙本，設色。
庚辰仲秋。
佳於前日所見二幅。

蘇24—1053
錢恕　爛柯對弈軸☆
紙本，設色。

疑鄒喆後人。

蘇24—0649
顧符積　觀潮圖軸
　絹本，設色。
　觀潮圖。辛未秋八月，山老先
生……
　五十八歲。
　工筆勾勒。畫弱而無骨，款
亦弱。
　疑。然畫是舊物。

蘇24—0587
汪喬　採藥圖軸☆
　絹本，設色。
　俗。

蘇24—0722
☆周璕　清獻焚香圖軸
　絹本，設色。
　"清獻焚香圖。嵩山周璕。"
　畫陸隴其之事。
　工筆，人物衣紋佳。

蘇24—0842
周笠　雲山春曉軸☆
　紙本，設色。

乾隆甲子嘉平。
　佳。

蘇24—0920
張鵬翀　古木幽篁軸☆
　紙本，水墨。
　鑑倫上款，壬子五月。

黃鶴　荷蟹軸☆
　紙本。
　顧鶴慶題。

黃溁　山水軸
　紙本。
　方士庶弟子，頗似。
　敝甚。

蘇24—1200
☆王應綬　溪山圖軸
　紙本，水墨。
　道光壬午。題中提及"先高祖
麓臺公"。
　學王原祁。

蘇24—1171
☆黃均　山水軸
　絹本，設色。

紙本，水墨。
"澹菴王孫耀。"
乾隆？

蘇24—0691
☆蔣桐　溪山深秀軸
金箋，設色。
戊辰，紫老上款。
康熙二十七年？
有藍瑛學文意。

蘇24—0679
☆姜泓　水仙茶梅軸
絹本，設色。
工筆。癸亥嘉平之吉，畫於東
皋墨琴堂，玉芝上款。

蘇24—1118
汪恭　携琴圖軸☆
絹本，設色。
戊申作。
一般。

錢善揚　竹石軸
紙本，水墨。
此人專偽作錢載。

蘇24—0176
☆文石　松齋客話圖軸
絹本，設色。
"泰昌改元橘壯月寫，潭西老
人文石。"

蘇24—1202
☆翁雒　漁樵耕讀軸
絹本，設色。
時庚寅立秋節。

祝允明　行書詩扇面☆
金箋。
枝指道者祝允明。
倣。

蘇24—0891
☆李鱓　五松圖軸
紙本，水墨。巨軸。
單款，無紀年。
偽。畫、字均劣。

蘇24—0749
☆鄒壽坤　溪山雪霽軸
絹本，設色。
"鄒壽坤寫。"
畫是金陵，松尤似。

法，翟成基。"

工筆。

板。

蘇24—1111

王芑孫、曹貞秀　楷書前後赤壁賦卷☆

紙本。

小楷，工緻。

蘇24—0232

☆沈士充　鶴□春香軸

絹本，設色。

"鶴□春香。癸□春日寫於紅蕉館，沈士充。"

粗筆，有與藍瑛相近處，而與習見者不類。

畫時代够，款真。

蘇24—0690

☆陳允儒　雲山歸棹軸

絹本，水墨。

"辛未夏日倣黃子久筆意，華亭陳允儒畫。"

畫全學董，是康熙間。

馬元馭　桃花山鳥軸

絹本，設色。

"臨葉見泰，元馭。"桃花山鳥。後五絕。

畫工而構圖稍亂，桃葉及坡石佳，字不似。八哥尚佳。

或是早年，不然即後倣。款非後填。

沈宗敬　山水軸

紙本，水墨。

康熙丁酉。

真而劣。

蘇24—1166

☆改琦　垂枝竹軸

絹本，水墨。

己卯款。

真而劣。

蘇24—1199

張祥河　山水軸☆

紙本，水墨。

咸豐己未，魏卿少空上款。自題倣沈師峯高齋圖。

蘇24—1411

王孫耀　倣大癡山水軸☆

一九八六年十一月十日
南京博物院

蘇24—1204
翁雒　雜畫册 ☆
紙本，設色。十二開，推篷。
道光己亥。
畫浮薄。
真。

蘇24—0133
☆宋旭　山水卷
紙本，設色。
三竺禪隱，爲超果宗公上人
號。在前。
“石門山人宋旭畫。”
後宋隸書詩及跋，爲如宗作。
孫孟芳、陸彥章、高承祚、時
來、洪都、陸萬里、任元忠、唐
文獻、章憲文、徐期生跋，均同
時人。

蘇24—0131
☆宋旭　雲山訪道圖卷
紙本。
“六度齊修。董其昌。”
“雲山訪道。萬曆戊戌中夏廿日

爲瀛洲禪丈寫。石門山人宋旭。”
後董題七絶，學米，字怪。
陸彥章、張方陛、陸應陽、吳
騏（甲戌）、錢柏齡（庚辰）、曹
晉邈題。

蘇24—0236
☆宋懋晉　青綠山水卷
紙本，設色。
己未夏六月，宋懋晉。
花青設色山水。

蘇24—0957
丁以誠、管希寧　載書圖卷 ☆
紙本，設色。
“丹陽丁以誠寫照。”小濂上款。
“管希寧補圖。”
後諸人題，無知名者。

張藻　杏花江店圖卷
紙本，設色。
畫劣甚，不入。

蘇24—1257
翟成基　五色牡丹卷
紙本，設色。
“癸未九月望前，摹徐崇嗣

八十二歲作。
雅淨。

蘇24—1044
☆陸遵書　松壑流泉軸
　紙本，水墨。
　己卯。

蘇24—0565
笪重光　行書七絕詩軸☆
　紙本。
　真。

蘇24—0945
☆鄭燮　行書李義山詩軸
　紙本。

蘇24—1112
☆潘思牧　武丘山圖軸
　紙本，設色。
　嘉慶戊午。

袁尚統　溪頭獨立軸☆
紙本，水墨。
壬寅七十三作，又孺上款。
真。
據此則爲萬曆庚寅生，前此均
誤以爲隆慶庚午，提早二十年。
應更正。

蘇24—0151
☆吳彬　叢嶂層巒圖軸
紙本，設色。
辛丑。
倣王蒙。
尚佳。

☆朱謀𣚴　倣梅道人登閣看山軸
紙本，水墨。
丁巳冬日，謀𣚴爲嗣宗長姪
寫。鈐"泰冲"。
萬曆四十五年。
字似清初館閣體。疑僞。存疑
照像。
款墨色浮，印有凹入痕，是裱
後鈐者。必僞無疑。

蘇24—0302
☆關思　溪橋斜照軸

絹本，設色。
無紀年。
真而平平。

蘇24—0313
☆魯得之　松石軸
紙本，水墨。
"千巖魯得之。"
罕見。

蘇24—0809
☆上官周　草閣吟詩軸
紙本，設色。
秋江過雨玉潺潺……脫兩字。
單款。
佳。

蘇24—0818
☆馬元馭　摹石田枇杷軸
紙本，水墨。
"元馭摹石田先生詩畫，時乙
酉夏六月也。"
佳品。

蘇24—0996
☆王三錫　雙松軸
紙本，水墨。

蘇24—1301
項文彦　松巖叠翠圖軸 ☆
　紙本，水墨。
　山東畫家。

蘇24—0787
許從龍　觀鶴圖扇面 ☆
　紙本，設色。
　清人。

蘇24—0789
☆張偉　花卉扇面
　紙本，設色。
　乙酉小春，蒲亭釣隱子張偉。
　南田弟子。

蘇24—0247
盛茂燁　寒山行旅扇面 ☆
　金箋，水墨。
　癸酉，臨如詞丈上款。

蘇24—1052
翟大坤　竹圖軸 ☆
　紙本，水墨。
　壬戌中秋。
　畫劣甚。

蘇24—1283
周閑　梅花水仙軸 ☆
　絹本，設色。
　同治八年。

蘇24—0452
釋自扃　寒山蕭寺圖卷
　紙本，設色。
　丙戌孟夏，樸巢上款。
　自題引首。

蘇24—0455
謝彬、周行　朱葵石孺慕圖軸 ☆
　絹本，設色。
　謝彬畫，周行補圖。
　即朱茂時。上朱茂時自題，言
謝文侯爲其畫終身孺慕圖云云。
　其父死於壬午。

蘇24—0225
☆袁尚統　群鳥軸
　紙本，水墨。
　辛卯作。
　六十二歲。
　粗筆，學石田，而繁碎。
　真。

蘇24—0462
☆胡玉昆　開先寺看雲圖軸
　絹本，設色。
　康熙丁卯，八十一歲。

蘇24—1190
劉彥冲　梨花春燕軸☆
　紙本，設色。
　甲辰。
　色淡無神。

蘇24—1185
張深　北固山樓餞別圖卷☆
　紙本，設色。
　戊申，湘山上款。
　夕庵之子。
　畫稚。

蘇24—0928
☆温儀　倣梅道人松峰懸瀑軸
　紙本，水墨。
　雍正己酉八月。
　麓臺弟子，頗似之，劣於王
敬銘。

蘇24—1436
周昌言　山水軸☆

　紙本，設色。
　自稱"虞山西麓山人"。壬午。

蘇24—0938
☆鄭燮　行書重修城隍廟記册
　紙本。六開。
　自題：作草藁初就，趙君六吉
即剪貼成册……
　乾隆十七年題。

蘇24—1238
☆吳儁　祁雋藻小像卷
　紙本，設色。
　己未孟夏，江陰吳儁寫。
　畫上祁氏三題。

蘇24—1115
朱鶴年　山水軸☆
　紙本，設色。
　庚申長至，愛軒上款。
　尚佳。

蘇24—1009
錢維城　紫藤罌粟軸
　紙本，設色。
　臣字款。
　色淡。

瑞親王像。

隔水道光丙午奕誌題，即爲渠寫像也。

潘世恩、穆彰阿、賈楨、吳鍾駿。

諸題稱之爲瑞邸。

蘇24—1324

☆吳大澂　倣古山水册

　紙本，水墨。

　壬辰作，摹古八幀。

　工整。

　眞。

蘇24—0704

☆王原祁等　山水册

　紙本，設色、水墨。八開。

　乙未倣高房山。

　七十四歲。

　又徐玖（乙未）、許穎、鄭棟（乙未）、王昱、吳耒、金永熙、黃鼎（丙申）。

　畫均眞。

蘇24—1193

屠倬　竹石軸☆

　紙本，水墨。

　眞。

蘇24—0811

☆王敬銘　關山深秀卷

　紙本，水墨。

　康熙丙申十一月末岩王敬銘識，云五六年前舊作。

　全倣麓臺，但不厚，亦不秀，徒存形骸。

蘇24—0867

沈鳳　洛神賦圖軸☆

　紙本，水墨。

　康熙辛卯，臨文待詔圖；乙卯又臨《賦》於其上。

蘇24—0868

沈鳳　倣倪山水軸☆

　紙本。

　甲戌長至……"補蘿外史沈鳳。"

蘇24—0723

☆周璕　採芝圖軸

　絹本，設色。

並題。

畫綫甚精，烘托亦妙。

蘇24—0419
☆王鑑　溪色櫂聲軸
紙本，設色。精。
"鳥飛溪色裏，人語櫂聲中。
辛亥夏日畫，王鑑。"
七十四歲。
畫真。紙白版新，然非得意
作，是此君最稚弱之作也。

蘇24—1417
沈兆涵　風雨重陽軸☆
紙本，設色。
壬申，七十七作。

蘇24—0435
☆周禧　杏花春燕軸
紙本，設色。
"己未夏日，江上女子周禧設。"
真。

蘇24—0438
周祜、周禧　蒲公英蜜蜂軸☆
紙本，設色。小軸。
鈐"江上女子"白、祜禧自

圖"白。

查慎行、倪寶訓、湯右曾、王
丹林、宋恭貽題。

蘇24—0365
☆王維新　花卉册☆
粗絹本，設色。十開。
各人對題。
明末清初。
畫一般。

蘇24—1094
秦儀　秋江歸櫂軸☆
紙本，設色。
乾隆戊子中秋。
細筆山水，尚雅淨。

蘇24—1451
☆惲源成　牡丹紫藤軸
絹本，設色。
自題橅南田公云云，則其後
裔也。
書、畫均橅南田。

蘇24—1237
吳儁　感竹圖卷☆
紙本，設色。

上款。
　真而佳。

管鴻　山水軸
　紙本，設色。册裱軸。
　丁未小春……

高簡　山水册
　紙本，水墨。
　與上幅爲一册散出者。

蘇24—1207
顧蕙　眉壽千齡軸
　絹本，設色。
　自題倣南樓老人。

羅聘　問源獨步圖册
　一開。
　獨步圖。問源大叔岳命，羅聘。
　畫一人背立。姚粲、江人龍題
本幅。
　劉云是舊尾子補一圖。

蘇24—1321
☆任薰　牡丹扇面
　紙本，設色。
　夢齡上款。工筆。

畫細筆，字亦尖細，不似常作。

蘇24—0847
陸道淮　松竹幽亭軸
　絹本，水墨。
　庚寅嘉平十日。
　畫學石谷，劣。
　嘉道以後。

蘇24—0479
汪濬　雲山採芝圖卷☆
　紙本，設色。
　"辛巳冬日，欽之先生五十初
度，爲作雲山採芝圖。汪濬。"
　程穆倩之友。

蘇24—0382
明佚名　沈度小像軸☆
　紙本，設色。
　明翰林學士自樂公小像。
　上有陳眉公題。
　有沈銘彝題。

蘇24—0856
☆華嵒　鍾馗嫁妹圖軸
　絹本，水墨、設色。精。
　己巳八月望前，新羅山人戲筆

蘇24—1395
任預　桃源問津軸
　　金箋，大青綠。
　　壬辰夏月。
　　真而劣，色髒。

蘇24—0886
李鱓　花卉卷
　　紙本，水墨，木一段設色。
　　"乾隆十四年歲在己巳新春，復堂李鱓記。"鈐"鱓印"白、"宗楊"、"賣畫不爲官"。
　　自此改用"鱓"，十四年以前用"鱓"。
　　畫劣甚。各段有自題，字亦枯窘。

蘇24—1219
☆吳熙載　薔薇軸
　　絹本，設色。
　　彤甫上款。己巳天中節後三日摹錢宗伯……
　　佳。

蘇24—0391
明佚名　海棠白頭軸
　　紙本，設色、水墨。

臨淮雲溪、雲泉、俞塗三題。
　　左上鈐三印："哲蒼"朱、"宋卿後裔"朱、"葉錦尚絅"朱。甚舊。疑是作者。
　　右下角鈐"張則之"朱、"張孝思賞鑑印"白。
　　畫筆甚佳，渴筆畫葉及枝幹妙，鳥亦生動。似元明之際人之作。印是水印。

蘇24—1355
王維翰　做高且園山水軸☆
　　紙本，設色。
　　百泉上款。

蘇24—0252
趙左　羣玉山圖卷☆
　　絹本，設色。
　　羣玉山圖。趙左。淡墨款。
　　畫真，款與習見有異。

蘇24—0081
☆陳淳　梅茶水仙圖及書神仙起居法軸
　　紙本，水墨。失羣册改軸。
　　書嘉靖二十二年癸卯款，文峰

一九八六年十一月八日
南京博物院

蘇24—0304
伍瑞隆　行書七律詩軸☆
　綾本。
　新花驚見出城墙……惺行上款。

方華　花卉册
　紙本，設色。對開改推篷，
四開。
　丙子春初。

蘇24—1318
☆任薰　閨中禮佛軸
　紙本，設色。
　永興任薰舜琴寫。
　早年工筆。
　佳。

蘇24—1399
任預　潯陽夜月圖扇面☆
　紙本，設色。
　省之上款。
　真。

蘇24—1322
任薰　風雨牽舟扇面☆
　紙本，設色。
　清卿四兄……
　真。

蘇24—1398
任預　牧童晚歸軸☆
　紙本，設色。
　劣甚。

張敉　山水册
　紙本，設色。
　張敔之弟。
　畫劣甚。

蘇24—1309
沙馥　花卉扇面
　金箋，設色。
　柳南上款。
　自題倣惲，字亦擬之。

蘇24—1310
任薰　歲朝圖橫披
　紙本，設色。
　同治壬申花朝，阜長任薰寫於
吳門寓齋。

蘇24—1005
☆王宸　借園修禊第三圖卷
　　紙本，設色。
　　無款。餘紙王文治臨《蘭亭》
並跋，言癸丑王蓬心作。
　　爲劉錫煢借園修禊作圖。

蘇24—0946
鄭燮　行書七絶詩横披
　　紙本。
　　慧鑑禪師上款。

蘇24—1447
康琇　丹鳳仕女軸
　　絹本，設色。
　　鈐“康琇私印”、“别號曉山”。

蘇24—1131
☆張惠言　篆書七言聯
　　紙本。

劉墉　致紀昀札卷☆
　　紙本。
　　真。

蘇24—0534
☆張篤行　釣臺圖卷
　　絹本，設色。
　　款：“釣臺圖。石只張篤行。”
　　畫似金陵而工緻。
　　佳。

蘇24—0881
李鱓　雜畫册
　　紙本。八開。
　　乾隆五年二月春雨閉門遣興
之作。
　　五十五歲。
　　多爲山水。

蘇24—0777
☆柳堉　山水册
　　紙本，水墨。十開。精。
　　無紀年。
　　有似戴本孝處。
　　佳。

蘇24—0192
朱之蕃　行書詩屏☆
　絹本。四條。
　大字：寒火，香篆，蜂衙，溫泉。
　"朱之蕃書似熙原老丈正之。"
在"溫泉"一條之後。

蘇24—1128
張崟　山水軸☆
　絹本，設色。大軸。
　庚辰，應侯上款。

蘇24—1110
☆周鎬　山水屏
　紙本，設色。十二開山水冊，
改裱四條。

蘇24—0456
萬壽祺　楷書金剛般若波羅密經
卷☆
　紙本。經摺改卷。
　戊子款。
　四十六歲。
　字矜持，工整。
　後另紙己丑長題，自言發願寫
百部，此第十一部也。
　字與經相近而佳。應是真。作

跋，故較自如也。
　宋曹跋。

蘇24—1037
邵曾詔　菊花軸
　絹本，設色。
　乙未秋。
　書、畫均學惲，不劣。

吳榮光　松圖軸
　紙本，水墨。
　戊辰閏五月，倣籜石。
　蔡本俊補石。

蘇24—0571
☆朱耷　摹石鼓文並書釋文冊
　紙本。八開。精。
　摹《禹王碑》後有款："甲戌花
朝，八大山人訂正八字。"
　作〈乀不作〉乀。即自此時起，
其前之《安晚冊》〈乀、〉乀兼用。

蘇24—1056
曹銳　倣米山水卷☆
　紙本。
　乙未寫於下博官署。

蘇24—1330
楊伯潤　烟巒紅葉軸 ☆
　紙本，設色。
　乙亥十月。

蘇24—1158
沈道寬　山水軸 ☆
　絹本，水墨。
　一百八十峰樵人。"道寬"。
　倣米。

蘇24—0360
葉紹袁　書札卷
　綾本。
　致茂申二人，言削髮爲僧至武
林云云。

蘇24—1173
黃均　倣古山水册 ☆
　紙本，水墨。八開。
　倣倪、黃、董等，研農九兄上款。
佳。

蘇24—1233
沈焯　摹陳老蓮韓昌黎聽穎師琴
圖軸 ☆

　紙本，設色。
　癸丑。

蘇24—1212
☆王素　山水花卉册
　紙本，設色。十開。
　無紀年。
　真。

蘇24—0135
☆李郡　太湖石壁扇面
　金箋，設色。
　明萬曆間？

蘇24—1421
汪維　山水册 ☆
　高麗箋，水墨。十二開。
　"己丑仲春寫似雲莊詞兄，汪
維。"

蘇24—1092
王霖　溪橋秋色軸 ☆
　紙本，設色。
　乙丑。
　吳焘題。

蘇24—1048
閔世昌　雪景山水軸☆
　紙本，設色。
　乾隆庚子秋七月，竹堂閔世
昌寫。

蘇24—1117
汪爲霖　觀音軸☆
　紙本，設色。
　嘉慶戊寅。

徐璋　秋窗良話軸
　庚寅。
　六十七歲。
　畫俗劣。

蘇24—1248
陳敏　滄浪亭圖卷☆
　絹本，設色。
　道光甲午。鈐“白陽十二世女
孫”印。

蘇24—1148
顧鶴慶　心遠亭圖卷
　紙本，水墨、設色。
　畫張修羽之別墅，畫園林。
　嘉慶。

蘇24—0575
朱耷　書畫册
　紙本，水墨。畫八開，書三開。
　“手卷奉還。董字畫，不拘小
大，發下一覽爲望。八大山人頓
首，二月三日。”
　尺牘二通，佳，晚年。
　畫五黄紙、三白紙，無款，沈
道寬對題。
　黄者有二開佳。白者均筆弱而
空，存疑。

蘇24—0079
☆陳淳　書畫卷
　紙本，設色。精。
　嘉靖壬辰春日，道復作。
　五十歲。
　後大書五言排律，是王維詩。
　字方板而俗，然是明代物。
存疑。
　畫真，簡筆，淺絳做大癡。

蘇24—0689
陸曀　高丘駝影軸
　絹本，設色。
　“遂山樵陸曀。”

蘇24—1272
顧春福　摹王石谷撫倪雲林山水
軸☆
　　紙本，水墨。
　　王畫辛巳款。顧壬戌臨於海上
讀畫樓。
　　畫劣。

蘇24—0782
☆徐方　倣趙孟頫鍾進士尋梅
圖軸
　　絹本，設色。
　　"壬辰新秋倣趙松雪鍾進士尋
梅圖於清閟山房中，鐵山徐方。"
　　石谷弟子，畫樹石甚似，優於
楊晉。
　　劉云添款，墨不入絹。

蘇24—1439
侯晰　秋夜讀書圖軸☆
　　絹本，設色。
　　"乙亥秋……錫山侯晰。"樹翁
上款。

桑豸　山水方幅
　　綾本。小幅。

蘇24—0742
☆徐秉義　長日看山軸
　　紙本，設色。
　　公達上款。鈐"太史之章"。

蘇24—1154
潘岐　山茶軸☆
　　絹本，設色。
　　工筆。甲申，小蓮居士岐。鈐"潘
文卿氏"。
　　自題倣陸叔平……
　　疑是潘蓮巢之後。

蘇24—0437
☆周禧　花卉冊
　　綾本，設色。六開，推篷。
　　江上女子周禧。後跋言六開，
加研齋跋爲七開。
　　憶與曩見者不類，筆墨似弱。

蘇24—0351
包壯行　雙松軸☆
　　金箋，水墨。
　　息六上款。
　　清初。

一九八六年十一月七日
南京博物院

童晏　梅花册
　　紙本，水墨。
　　丙申仲冬，鶴丁上款。

洪昇　楷書扇面
　　金箋。
　　真定老師相上款。鈐"昉"
"思"二印。
　　字學趙中有柳。
　　不真。

汪對　山水軸
　　紙本，設色。殘册之一。
　　學王原祁。

蘇24—1100
☆華冠　蘂仙觀妙圖卷
　　絹本，設色。
　　乾隆戊戌永忠自題，時年四十
四。則爲其畫像也。

蘇24—0379
☆明佚名　樂賓堂圖卷
　　絹本，設色。

　　前絹本短卷，畫一堂，有迴
廊。明前期，雪景。
　　正統閼逢困敦高德書《記》，言
堂爲南沙魏君之堂云云。
　　正統十年方仲埜《後序》。
　　正統十一年鄭餘慶《後記》。
　　高德爲寶坻縣教諭，則魏君爲
寶坻北郊之人也。

蘇24—0832
汪繹　行書七絕詩軸☆
　　綾本。
　　迸玉間抽上釣磯……霞起年翁
上款。
　　學董。

蘇24—1198
郭驥　寒碧軒第四圖軸☆
　　紙本，設色。
　　道光辛卯。秋史上款。
　　道咸？

蘇24—1151
李璿　梅花軸☆
　　紙本，水墨。
　　丁亥，白樓李璿……
　　黃易之甥。

中部各挖去一小方塊，當是挖去
印章者。

此畫可做爲薛宣學王鑑之典型
例子。

蘇24—1049
管希寧　山水册 ☆
紙本。方册，十二開。
壬戌仲冬。
是真，劣甚。

蘇24—1191
☆劉彦冲　山水花卉人物册
紙本，水墨、設色。八開。
畫尚似朱昂之，是稍早年之作。
人物二幅佳。

蘇24—1127
☆張崟　春流出峽圖軸
紙本，設色。精。
蒻谷上款，戊寅春作。
真。畫稍模糊，色暗淡。

蘇24—1244
袁沛　山水册 ☆
紙本，設色。十二開，小册。
道光戊戌。
畫俗。

蘇24—0553
徐枋　花卉蘭石册
絹本，水墨。八開。

自對題。
字好，畫劣。
存疑。

薛志學等　諸人壽金敬仲詩卷 ☆
紙本。
薛志學、王遠、徐錫球、薛
胤鳳、陳嘉言、嚴澂、徐待聘、
嚴澤、王良臣、蕭廷俞，均天崇
間人。薛志學書《壽敬仲金先生
七十序》，餘人詩。
前附圖，爲清人補入者，題
"黎陽郁勛"。畫法新，色俗。
前天啓癸亥錢岱書"授芝圖"
引首隸書三大字。

蘇24—0802
☆薛宣　雲山勝景圖卷
絹本，設色。精。
後癸丑王鑑題，云爲辰令作，
以贈敏卿者。
癸丑爲康熙十二年，時王鑑七
十六歲。
按薛宣字辰令，則此爲薛氏之
作也。
畫極似王鑑而工整，微失板
滯。王鑑題真，畫首上方及畫尾

絹本，設色。

"丁酉春三月製，清癯老人王雲。"

佳。

蘇24—0803

☆顏岳　花卉冊

絹本，設色。十二開。

丙戌歲□□……

蘇24—1381

陸恢　浦口奇峰軸☆

紙本，設色。

丁未。

真而劣。

蘇24—0894

張宗蒼　富春山圖軸

絹本，設色。

乾隆元年。

蘇24—1095

秦儀　山水冊☆

紙本，設色。十二開，推篷。

甲辰秋仲，梧園秦儀寫。

乾隆甲辰秋九月上浣，倣宋元諸大家十二幀……

蘇24—1384

陸恢　匡廬春霽軸☆

紙本，設色。

丙辰。

蘇24—0912

黃慎　探珠圖軸☆

紙本，設色。巨軸。

乾隆丁丑。

與前日所見構圖同，面目小異。

真。

蘇24—1300

☆胡澍　勒方錡、李鴻裔、吳雲、顧文彬、沈秉成、潘曾瑋、彭慰高像卷

紙本，設色。

後鈍舫題。即彭慰高也。

蘇24—1299

☆胡澍　學詩圖卷

紙本，設色。

沙馥補景。庚辰長夏。

潘曾瑋題，言其父教其學詩，則中坐者潘奕雋也。

俞樾、李鴻裔等題。

蘇24—0823
蔣廷錫　秋花竹石軸☆
　絹本，水墨。
　"丙午秋杪，橅元人筆法，青
桐居士。"
　真。

蘇24—0974
張傑　牡丹海棠軸☆
　絹本，設色。
　印款。
　畫工細，牡丹佳。

蘇24—0973
張傑　玉堂富貴軸
　絹本，設色。
　江都張傑。
　畫較上幅輕浮。

蘇24—1460
熊金　天竺梅花軸☆
　絹本，設色。
　工筆。
　乾隆？

蘇24—1459
☆熊金　碧桃軸

　絹本，設色。
　"辛亥春月，省齋熊金。"
　工緻。

蘇24—0598
陸恢　看雲圖卷☆
　紙本，設色。
　乙丑，子漁上款。自題學石谷。
　殊劣。

沈焯　桐橋漁隱圖冊
　紙本，設色。

蘇24—0779
袁江　海上三山軸☆
　絹本，設色。橫幅。
　戊年……下半殘裁。

蘇24—0788
☆張同曾　叢菊軸
　絹本，設色。
　"丁酉臘月既望，倣南田師
筆，蘭陵張同曾。"鈐"身見"。
　畫倣南田。是其弟子之一。

蘇24—0754
☆王雲　清溪垂釣軸

蘇24—0751
蔡澤　秋澗古松軸 ☆
　　綾本，設色。
　　庚辰，玉翁上款。"雪巖蔡澤。"

蘇24—0562
笪重光　行書録先人詩卷 ☆
　　綾本。
　　康熙丁卯孟夏。
　　字學蘇，本款似。

蘇24—1218
汪昉　倣黄子久山水軸 ☆
　　紙本，設色。
　　單款。

蘇24—0995
王三錫　新篁泉韻軸 ☆
　　紙本，設色。
　　乾隆乙卯六十年，八十歲作。
　　畫尚可。

蘇24—1220
吳熙載　枇杷軸 ☆
　　紙本，設色。
　　椒坡上款。
　　真。

蘇24—1145
文鼎　倣宋石門秋山雲起軸 ☆
　　紙本，設色。
　　真。

翁雒　花鳥橫披 ☆
　　絹本，設色。
　　真。

任薰　人物軸
　　紙本，水墨。
　　同治庚午。畫人騎。

蘇24—1311
☆任薰　米家書畫橫披
　　紙本，設色。
　　甲戌夏仲寫於蘇臺客次。

蘇24—1304
☆沙馥　酌飲聽簫橫披
　　紙本，設色。
　　己卯。老人倚葫蘆，一童子
吹簫。

蘇24—0488
陳舒　香櫞軸 ☆

紙本，設色。
雨生寫。鈐“貽汾”白。
後另紙題詩，甲辰中秋。

任預　硃筆鍾馗軸
紙本，設色。
印款。
工細。
真。

蘇24—1174
黄均　苔徑林昏軸☆
絹本，設色。
一逕苔痕滑……單款。

蘇24—1268
湯禄名　仕女屏
紙本，設色。四條。
印款。“丁巳嘉平上浣，湯禄名
作於萍寄堂。”
張城、李嘉福、周作鎔、楊象
濟題。

蘇24—1226
包棟　山水册☆
紙本，設色。十二開，推篷。
丁巳九秋。

蘇24—1362
李育　畫册☆
紙本，設色。均畫扇，十開。
道光十四、十五年不等。山水、
人物、花鳥均有。

蘇24—0781
夏森　花鳥扇面
金箋，設色。
上款補改“白安”二字。
石城人。

蘇24—0844
周笠　西園雅集扇面
紙本，設色。
雲巖周笠寫。

王問　花卉册
紙本，設色。橫方。
款：錫山王問。
畫舊，然字、畫均不似。
偽。

卜舜年　山水册☆
紙本，水墨。四開。
文石上款，己未冬日。
粗筆。

紙本，設色。
丁丑。
畫劣而真。

蘇24—0173
嚴澂　行書壽秀峰錢老先生八十
詩扇面 ☆
　金箋。
　清初。

蘇24—0356
凌必正　山水扇面 ☆
　金箋。
　甲戌，澄老上款。
　崇禎七年。

蘇24—1424
李鄂　山水扇面 ☆
　金箋。
　辛酉。
　乾隆左右。

蘇24—1187
陳塏　山水扇面
　金箋，設色。
　癸巳。

似非陳仲遵，是別一人，時代
約嘉道。

蘇24—1280
任熊　鳳凰牡丹軸
　紙本，設色。丈二匹巨軸。
　庚戌。
　粗筆劣甚。

蘇24—1213
王素　修竹仕女軸 ☆
　紙本，設色。
　小圖上款。寫白石"無言自倚
修竹"意。

顧大昌　題梁壑子扇面
　金箋，設色。
　顧大昌，字子長，號楞伽山
民，蘇州人。梁壑子即劉彥冲也。

蘇24—1370
☆吳昌碩　茶花軸
　紙本，設色。
　待秋上款，丁巳。

蘇24—1178
☆湯貽汾　綠天補讀圖卷

一九八六年十一月六日
南京博物院

傅山　草書七言詩軸
絹本。
右軍大醉……

蘇24—0770
史夔　行書七律詩軸☆
誰憑白髮傲華年……鈐"學士
之章"。

蘇24—0588
何元英　行書七絕詩軸☆
高麗箋。
長鑱秋圃自鋤荒……在公上款。

蘇24—1020
☆王文治　題失名人畫柳燕圖軸
紙本，設色。
"癸卯春日，禹卿。"題七絕：
柳條金嫩不勝鴉……
題真，畫草草。

蘇24—1256
趙允謙　雪景山水軸☆
紙本，設色。

道光辛卯，雲谷趙允謙。

蘇24—0483
褚廷琯　行書七律詩軸☆
紙本。

蘇24—1414
任大任　行書五律詩軸☆
紙本。
文卿詞宗上款。

蘇24—0694
顧鼎銓　溪山縱棹軸
紙本，設色。大幅。
庚午臘月寫於天寧寺之碧蓮
房，西湖顧鼎銓。鈐"鼎銓之
印"白、"醴原"。
有松江意。

蘇24—1032
☆沈宗騫　山水軸
紙本，設色。
"用唐李昇沒骨法，沈宗騫。"
重筆重色，甚俗。

蘇24—1253
虞蟾　丹楓絕壁軸☆

康熙。

似陳元素。

蘇24—0401

☆王鐸　山水軸

綾本，水墨。

印款。

真。

尤存　山水軸

紙本，設色。

烏目山尤存，癸未。

學王石谷、王鑑。

蘇24—0015

倪瓚　竹石軸

紙本，水墨。

己酉五月十二日重題詩，元

暉款。

洪武二年，六十九歲。

"雲林生爲元暉都司"原款，

在右側中部。

癸未暮春梅隱叟題。

竹不佳，樹涉，下端補。

☆黃公望　幽居圖軸

紙本，水墨。

"大癡道人平陽黃公望畫於雲

間客舍，時年八袞有一。"

敝甚。上半山頭尚存原筆墨，

餘均填補，無神。

蘇24—0012

☆黃公望　富春大嶺軸

紙本，水墨。

款二段。

敝甚，補墨。真而無神。

宋佚名　橅白蓮社圖軸

絹本，水墨。

畫全橅宣和本，但畫筆差；人

物面目尚好，衣紋細如游絲，較

弱，樹石板滯。

恒字不避宋諱。

是元明間摹本，疑不够宋摹。

蘇24—0506
查士標　行書五律詩軸☆
　紙本。
　不知爲客久……
　真。

蘇24—1023
王文治　行書臨蔡襄書軸☆
　紙本。
　澧南上款。

蘇24—0990
張鏐　篆書五古詩軸☆
　紙本。

蘇24—0882
李鱓　行書五松歌横披☆
　紙本。
　乾隆七年五月，藤縣寓齋……
　大字。真。首泐。

蘇24—0755
陳元龍　行書詩句軸☆
　紙本。
　雷聲忽送千峰雨，花氣渾如百
和（合）香。

蘇24—0713
王鴻緒　行書詩軸☆
　紙本。
　真。

沈塘　山水軸
　陸恢弟子。

蘇24—0980
☆鄭燮、陳馥　苔石圖軸
　紙本，水墨。
　"鄭家畫石，陳家點苔。出二
妙手，成此巑岏。傍人不解，何
處飛來。陳馥、鄭燮畫並題。"
　粗率，游戲之作。
　真。

蘇24—0914
☆黄慎　玩硯圖軸
　紙本，設色。
　自題四言贊，單款。
　真。

蘇24—0447
☆陳砥　石軸
　紙本，水墨。
　癸丑。鈐"陳砥印"、"石民"。

碩卿上款。

　工筆。

惲向　山水册

　紙本，水墨。直幅。

　"除夜坐雨，爲升姪作此。向。"

內數開似，餘多不似。

□炳廉　花卉册

　紙本，設色。

　學蔣廷錫、惲南田。

蘇24—1275

吳雲　山水册☆

　紙本，水墨、設淡色。六開。

　丁丑。

　無上款。

蘇24—1038

浦文璸　蘭石軸☆

　絹本，設色。

　己亥，"竹所浦文璸"。自題臨管

夫人。

　工緻。

蘇24—0098

☆王問　聯舟渡湖卷

絹本，水墨。精。

　"嘉靖壬寅，仲山弟問寫於寶

界山居。是日也，楓潭、霽寰二

兄聯舟渡湖，游覽終日而去。"鈐

"子裕"朱、"仲山父"。

蘇24—0130

☆宋旭　關山雪月軸

　絹本，設色。精。

　"關山雪月。萬曆己丑春仲，

語溪宋旭。"

　上部天處補。

蘇24—0398

☆趙龍　丹竹碧石軸

　紙本。大軸。

　摹蘇長公筆意於松堂，邗上趙

龍。鈐"趙化龍"。

　尚佳，竹稍碎。

蘇24—0542

☆呂潛　行書五律詩軸

　紙本。

　白雲志所如……

　大字。有董有龔，非如題畫小

行書之全似龔也。

　真。

辛卯重午。款"阮錢德容",則阮氏之婦也。

傚南田。

顧蕙　秋汀倚棹圖軸

紙本,設色。

鈐"兼得外家翟氏畫法"白。

顧蕙　秋林倚杖軸☆

紙本,設色。

單款,無紀年。

另二題綬庭上款,與上幅同。

吳昌碩　梅花軸☆

紙本,設色。

己丑,鄭盦宮保上款。

真,早年。

吳昌碩　菊花軸

紙本,設色。

款:俊卿。

真。

方薰　臨惲南田臨文徵明桂枝軸☆

紙本,水墨。

真。

蘇24—0373

☆明佚名　明人畫像册

紙本,設色。十二開。精。

劉伯淵。佳。右邊鈐"駿伯"白方。

劉憲寵。佳。

童養所。學顏。

汪慶百。

王以寧。

羅應斗。一目眇。

葛寅亮。

陶宗延。虎溪。

李日華。只一莖白鬚。

何斌。

徐渭。

徐惺勿。

内徐渭一幅畫劣紙新,是後裱入者。麻面。

此册畫像極佳,膚色、皮膚質感、眼神、瞳眼深淺均有不同,信傳神之妙品,視歐洲名作無遜色。

蘇24—1271

潘曾瑩　松梅蘭橫披☆

絹本,設色。

蘇24—1242
袁沛　山水册 ☆
　紙本，設色。八開。
　嘉慶庚辰春仲寫於京師二十四
研山房。
　記一人行歷，每開各題四字。
　字少迁。畫俗。

蘇24—1251
楊慶　鹿門歸隱圖軸 ☆
　紙本，白描。
　戊子。自題"樵玉壺法"。
　道光戊子。

蘇24—1354
王采蘩　臨鄒一桂牡丹軸 ☆
　絹本，設色。
　工筆。己卯仲春作。
　太倉人。

蘇24—0800
☆薛宣　山水軸
　絹本，設色。失群册改軸，
二軸。
　"壬戌小春，倣宋元諸大家
筆，似景老社兄作。薛宣。"

字、畫均似王鑑。
真。

蘇24—1075
瑛寶　秋林歸鴉圖軸 ☆
　絹本，設色。
　劉墉、宋葆淳題，潘世恩邊跋。
　學劉書者。

蘇24—1070
汪詒德　山水軸 ☆
　紙本，設色。
　丁卯。
　有潘曾綬跋，言爲其岳父。

孫義鋆　山水軸
　紙本，設色。
　道光癸巳。

蘇24—1269
姚爕　艷雪圖軸 ☆
　絹本，水墨。
　畫劣。

蘇24—1468
錢德容　菊花軸 ☆
　絹本，設色。

學文，尚雅。

翁慧　荷花軸
紙本，設色。
自題臨江香本。
女。

蘇24—1422
沙春遠　馬圖册 ☆
絹本，設色、水墨。八開。
印款。
後陸某題，言爲沙包山作云云。

蘇24—0975
張琪　盆菊軸 ☆
紙本，設色。
款：曉邨琪。
清中期。

江介　倣南田荷花軸 ☆
紙本，設色。

蘇24—1437
周煃　碧湖垂釣圖軸 ☆
紙本，設色。
丙辰，兆宜上款。

咸豐六年。
工細。

王素　菊蟹軸
紙本，設色。
真。

蘇24—0989
張鏐　山水軸 ☆
紙本，水墨。
單款。
劣甚。

蘇24—0796
趙溶　倣王蒙山水軸 ☆
紙本，水墨。
辛巳清和月，倣王蒙筆。

蘇24—0769
王毅等　清初人山水册 ☆
金箋，設色。五開。
王毅。乙亥小春。
趙廷璧。乙亥。
黃野。乙亥。
孫文泰。乙亥。
張琦。戊辰。
清初無名人之作，畫亦平平。

一九八六年十一月五日
南京博物院

蘇24—0065

☆文徵明　行書詩卷

紙本。

《金陵客懷二首》等。

右金陵近詩十四首，錄上乞批教。門生文徵明頓首稿。鈐"文徵明印"白方。

真。紙墨均是同代，字不穩。但時代氣息明顯，是稍早年真蹟。

文氏四十四歲時改用"徵明"名，此在其後。

蘇24—1116

釋方華　花卉册☆

紙本，設色。十二開。

種香方華，庚午十月。

蘇24—0753

嚴載　山水軸

紙本，設色。

康熙戊戌重陽後五日寫於藤花書屋，嚴載。鈐"蒼醅"及名印。

有金陵氣格。

蘇24—0155

張復　溪山過雨卷

紙本，設色。

"天啓乙丑春三月寫溪山過雨，中條山人張復，時年八十。"

鈐"張復"、"元春氏"。

筆粗，草草。

真。

蘇24—0921

☆王復祥　鵝湖歸釣圖軸

絹本，設色。

"乙丑仲秋……海虞崔樵王復祥。"自題"樵趙吳興"。

是乾隆乙丑。

石谷後學，頗似，而功力遠遜，徒存形骸。

蘇24—0988

朱嶠　歲寒清供軸

紙本，設色。

壬寅，時年八十，巨山嶠。

蘇24—1284

毛祥麟　山水軸☆

紙本，設色。

己巳秋日，對山毛祥麟。

蘇24—1255
虞蟾　山水軸☆
　　紙本，設色。
　　單款。

蘇24—0569
張弨　山水人物卷☆
　　紙本，水墨、設色。
　　山水墨，人物色。
　　是另一張弨，非張力臣。

蘇24—1249
鈕重華　白描十六應真卷☆
　　絹本。
　　道光十四年。
　　有本之物。

蘇24—1114
闕嵐　籠鳥軸☆
　　絹本，設色。
　　小龍眠山人闕嵐。

蘇24—1302
沙馥　玩月圖扇面☆
　　紙本，設色。
　　戊寅五月，衍甫上款。愛月夜
眠遲。

蘇24—0332
☆鄒典　大癡遺格卷
　　絹本，水墨。
　　崇禎戊寅三月寫於清溪一曲。
　　鈐"鄒典之印"朱白、"滿字"白。
　　鄒喆之父。畫秀。

蘇24—0528
金鈅　五瑞圖軸☆
　　絹本，設色。
　　淄翁上款。
　　冒襄題。

蘇24—0851
丁有煜　花卉冊☆
　　紙本，設色。十二開。
　　石可散人寫，乾隆元年。
　　南通名畫家。

絹本，淡設色。
印款。

蘇24—0124
徐中行　行書詩卷
　紙本。
　嘉靖丙辰，子相詞宗上款。鈐
“龍彎居士”、“徐子與章”。
　字學宋克而作行書。

蘇24—1119
汪恭　山水册☆
　紙本，設色。六開。
　庚戌春雨中，在見山堂畫。
　真。

蘇24—0496
施溥　倣夏珪山水軸☆
　紙本，水墨。
　鈐“施溥之印”、“子博”。

蘇24—1416
向鏞　竹石軸☆
　紙本。
　丙子五月。
　約乾隆左右。

蘇24—0537
鄒翊　山水册☆
　綾本，設色。十開。
　程涝對題。
　清初人。

蘇24—1254
虞蟾　山水軸☆
　紙本，水墨。
　“甲午初夏，步青。”

蘇24—1420
汪評　山水册☆
　絹本，設色。直幅，三開。
　清初人。

蘇24—1072
俞克明　花卉册☆
　紙本，設色。十開。
　工筆。嘉慶五年自題。

蘇24—0774
林俊　山水册☆
　絹本，水墨。八開。
　學王石谷，約乾嘉間作品。

無紀年。
乾隆左右。

蘇24—1215
王素　魚圖軸☆
紙本，設色。
不佳，弱甚。

蘇24—0992
朱炎　漁父圖軸☆
紙本，設色。
乾隆己亥。
學黃慎而劣甚。

蘇24—0308
黃道周　行書七絕詩軸☆
絹本。
填墨。

文徵明　大字行書詩軸☆
紙本。巨軸。
月轉蒼龍闕角西……
偽，舊倣本。

蘇24—0226
張瑞圖　行書軸☆
綾本。

無紀年。
真。

蘇24—0470
☆吳偉業　行書五律詩軸
綾本。
門外銀塘滿……
真。

蘇24—0677
☆金可久　補袞圖軸
絹本，設色。
乙卯，山陰金可久。鄰翁先生
上款。
老蓮後學。

錢維城　山水軸
紙本。

蘇24—0744
☆張經　倣李唐深谷觀泉軸
絹本，設色。
南通人。

蘇24—0688
☆陸暘　水鄉泛舟軸

劉墉　行書李白詩卷
　　紙本。
　　僞劣。

蘇24—1358
趙寶仁　倣王翬十萬圖册
　　紙本，設色。十開。
　　同治辛未臨。
　　筆墨稚甚。

蘇24—0762
☆黃鼎　山水册
　　紙本，水墨。直幅，十開。
　　康熙壬辰作。
　　僞。
　　改不入目。

蘇24—1033
李三畏　竹石册☆
　　紙本，水墨。八開，對開小橫册。
　　乾隆丁酉。

蘇24—0666
宋駿業　南巡圖粉本卷
　　紙本，淡設色。
　　自無錫至蘇州一卷；又殘片
三段。

後道光八年宋湘跋，言宋駿業
奉命畫南巡圖，延王石谷等名手
爲之，自京至浙江凡十二卷。粉
本十二卷留家中，子孫分析，餘
此卷及三片，云云……

蘇24—1177
湯貽汾　喬松菊石軸☆
　　紙本，設色。巨軸。
　　庚子，爲海州刺史孫隱圃作。
　　詩塘咸豐二年自題。
　　畫劣甚；詩塘題尚可。

蘇24—0962
李德　摹石谷溪山無盡圖卷☆
　　紙本，設色。
　　辛未作。
　　劣甚。

蘇24—0212
高攀龍　手札卷
　　紙本。
　　十札。手稿，有塗抹處。

蘇24—1012
張棟　山水軸☆
　　紙本，水墨。

前附一明人畫。
後申氏書詩。
真而佳。

蘇24—0673
吳期遠　山水卷 ☆
紙本，水墨。畫五開。冊改卷。
鮑皋對題。
後張曾跋，言爲丹陽吳紫園所作，其人非畫師，云云……
紫園即吳期遠。
跋後王文治題，乾隆庚午。王文治時年二十歲。

蘇24—1432
釋明　山水卷 ☆
綾本，設色。
釋明。鈐"哉生氏"印。
清初寧化僧，俗姓伊氏。
字似黃道周，畫劣。

蘇4—1126
蒯嘉珍　臨沈石田山水卷 ☆
絹本，設色。
嘉慶癸亥。
劣。

蘇24—1132
陸燿等跋　展卷憶兄圖卷 ☆
陸燿跋及書札二通，諸人跋。
紀大復補《展卷憶兄圖》，絹本，設色。款：半樵紀大復。

蘇24—0307
☆黃道周　楷書忠介蓼洲周先生神道碑卷
絹本。
工楷。崇禎十二年己卯……撰並書。
彭紹升引首。
彭啓豐、彭紹升跋。
真而精。

宋之極　揭鉢圖卷 ☆
紙本，水墨。
末康熙五十一年李□樹題，言爲宋作。前有宋氏印。
宋名之極，字瑞圖。

蘇24—0316
☆藍瑛　幽谷觀泉卷
絹本，設色。
乙亥作。粗筆。
五十一歲。

一九八六年十一月四日
南京博物院

蘇24—0248

盛茂燁　山水册☆

　　紙本，設色。方幅，十開。

　　"崇禎丙子仲夏寫於雲息齋中，盛茂燁。"

　　范允臨對題。

　　末陳衷跋。

　　真。

蘇24—0113

☆陸師道、王穀祥等　贈紹谷上人詩卷

　　紙本。

　　泉石禪栖。丙申閏八月三日，爲紹谷禪師書，王穉登。

　　王穀祥（己未）、吴純叔、陸師道、周天球、文嘉、莫是龍、朱朝貞、王穉登、張鳳翼、雪浪洪恩、韓世能、顧雲龍、申時行、王錫爵、玄郎（字亦爲玄郎，梧竹山房）、周埏、陸廣明。

　　葉恭綽藏並跋。

　　通密字紹谷，萬曆間虎丘住持。

　　真。

蘇24—1361

☆徐楨　花鳥扇面

　　金箋。

　　辛巳秋七月，擬馬栖霞畫，克生楨。鈐"徐楨"。

　　海派。

蘇24—0764

王九齡等　行書贈張蓬翁疏請毁魏忠賢塚仆碑詩卷☆

　　紙本。

　　王九齡長歌。松翁上款。

　　勞之辨。

　　王令樹。

　　張天畏。

沈可培　山水册

　　紙本，設色。

　　向齋沈可培，乾隆癸丑。

　　張燕昌引首。

　　劣甚。

蘇24—0145

申時行　行書太湖觀日入月出詩卷☆

　　紙本。

　　海岳清游。董良史書引首。

蘇19—07
范允臨　行書自書登白墻嶺扇
面☆
　金箋。
　真。

蘇19—17
☆程邃　自書甲申贈友詩扇面
　又房上款。甲申贈友之二……
　字有蘇意。
　佳。

戴熙　山水扇面
　紙本，設色。
　早年。
　真。

王原祁　山水扇面
　金箋，設色。
　臣字款。
　背面那彥成題。
　畫在金扇面上加粉，粉上畫山
水，如圖案，別有意致。可注意。
　真。

蘇19—71
☆沙馥　花卉冊
　絹本，設色。十二開。
　丁酉。
　佳。

壬寅季冬，爲知樂三兄寫，顧
慶恩。
　萬曆。
　佳。

佚名　翠袖憑樓方幅
　絹本，設色。
　無款。
　原右邊有款，切去。
　畫有唐寅、杜堇意，是明弘
治、正德間物。
　佳。

蘇19—06
董其昌　行書秋雨歎册☆
　綾本。六開。
　僞本。

蘇19—09
☆沈士充　山水册
　金箋，設色。八開。
　"夏日，沈士充寫於紅蕉館。"
陳眉公對題。
　畫佳。陳眉公題僞。

蘇19—42
蘇19—43
方薰　蠶豆花櫻筍册☆
　絹本，設色。二幅。
　寫生。
　佳。

李方膺　梅椿册
　紙本，水墨。
　真。

蘇19—45
王學浩　山水册
　紙本，設色。十開，橫幅。
　無紀年。
　真而平平。

蘇19—02
文徵明　行書守歲詩扇面☆
　金箋。

蘇19—03
☆屠隆　行書自書詩扇面
　金箋。
　文融上款。
　真而佳。

蘇19—79
吳滔　山水軸☆
　紙本，設色。
　單款。

蘇19—70
☆沙馥　春夜宴桃李園橫披
　綾本，設色。
　癸巳夏五月。
　尚佳。

蘇19—54
蘇六朋　盲人圖軸☆
　紙本，設色。

蘇19—89
☆陸恢　楷書梁蕭公墓表軸
　綾本。
　丁未。
　佳。

蘇19—88
何維樸　溪山曉霽橫披☆
　紙本，水墨、設色。
　己未。

蘇19—72
☆錢慧安　桃源圖卷
　綾本，設色。
　甲辰，倣新羅筆，爲伯嚴畫。
　七十二歲。
　較佳者。

吳石僊　雲山雨意軸
　紙本，設色。
　甲辰，鶴巢上款。
　真。
　諸公以其含渾，認爲僞。

蘇19—69
蒲華　行書橫榜☆
　紙本。
　"尋我樂處。"

蘇19—16
謝彬　漁舟圖册☆
　紙本，設色。
　丁未仲冬畫於還燕堂，儴臞
彬。鈐"謝彬"白、"文侯父"白。

蘇19—10
☆顧慶恩　山帷對話扇面
　金箋，水墨。

蘇19—81
虞蟾　山水橫披
　紙本，設色。大幅。
　"丁卯秋日倣清湘老人法。步
青虞蟾。"
　學石濤，頗有似處。

蘇19—31
李鱓　松石牡丹軸
　紙本，設色。
　乾隆十九年四月，寫似遴秀。
　字僵畫平。
　舊倣本。

蘇19—61
☆戴熙　試院茶聲畫扇卷
　紙本，設色。
　滇生老前輩大人發笑，南齋後
學戴熙。
　藍筆畫雙松。
　真。
　又一幅藍筆畫竹，在卷尾紙上。
　雷雨逢時玉筍抽……試院畫竹
戲題二絕。後何桂馨等多人題，
爲乙巳闈中文字游戲。
　曾國藩題，字近何紹基，是
早年。

　後又一藍筆畫蘭，無款，旁有
彭瑞毓題。
　只拍照竹子。

蘇19—73
錢慧安　歲朝獻壽軸☆
　紙本，設色。
　戊申七十六歲。人物。
　真。

蘇19—68
蒲華　山晴水明軸☆
　紙本，設色。
　山水。癸巳。

蘇19—92
倪田　羲之愛鵝軸
　紙本，設色。
　丙辰。

蘇19—82
釋蒼崖　山水屛☆
　紙本，設色。四條。
　乙巳作於石城。
　南岳僧。
　畫劣。

一九八六年十一月三日
江蘇省美術館

袁江　盤車圖軸
　絹本，設色。
　"法郭河陽盤車圖意。"印款。
　舊偽。

蘇19—38
☆李方膺　桃花楊柳軸
　絹本，設色。
　"丙辰十月寫於壽萱堂，抑園
李方膺。"
　畫飄，款尚可。

蘇19—47
☆張崟　山徑攜杖圖軸
　紙本，設色。
　六月大暑作。
　真。
　陶、劉以爲偽，均云有本之物。

蘇19—84
☆吳昌碩　牡丹玉蘭軸
　紙本，設色。巨軸。精。
　甲寅七十一歲作。
　趙子雲。

蘇19—01
☆沈周　疎林碧泉軸
　紙本，設色。
　"疎林照白髦，碧水清我
心……沈周。"
　款較自然而飄，畫亦空浮，下
樹枝稍佳。
　舊臨本。

蘇19—91
倪田　松樹軸
　乙卯。

蘇19—41
邊壽民　蘆雁軸
　偽。

蘇19—21
查士標　行書七絕詩軸☆
　紙本。
　草堂疎竹……

蘇19—80
吳石僊　擬米山水軸
　紙本，設色。巨軸。
　癸巳。

蘇19—76
任薰　花鳥軸☆
　紙本，設色。
　燕謀上款。
　真。

蘇19—28
楊晉　柳楊曉風軸☆
　絹本，設色。
　八十一歲作。
　真。

蘇19—40
邊壽民　水雲踪跡軸☆
　紙本，設色。
　舊倣。

虞蟾　倣倪山水軸
　紙本，水墨。
　真。

蘇19—30
☆顏嶧　雪山軸
　絹本，設色。
　單款。款在左中邊上。
　真。

張賜寧　高鏡汸像卷
　絹本，設色。
　是一單幅像。後諸人題。
　真。

蘇19—62
楊沂孫　篆書漢書文屏☆
紙本，朱絲格。四條。
是《漢書·文苑》……
真。

蘇19—34
☆黃慎　麻姑獻壽軸
紙本。
乾隆十年春三月……自題詩，
楷書款。
真而佳。

蘇19—60
戴熙　迴巖走瀑圖屏
紙本，水墨。四條。
道光癸卯……冬愛二兄以四屏
囑畫，因聯寫為大障，未識有當
真賞否？醇士弟戴熙作並題記。
四十三歲。
有龐氏印。
真。早年畫，不佳，但有用。

蘇19—51
改費　仕女軸☆
絹本，設色。

癸酉閏六月，鏐生上款。
真。

蘇19—20
☆查士標　溪山清嘯軸
綾本，水墨。大軸。
自題倣梅花庵法。崔老年道翁
上款。
畫重山疊嶂，少見。
佳。

蘇19—15
☆戴明说　竹石軸
紙本，水墨。
丁酉九月，為錫餘老年翁……

蘇19—90
☆倪田　鍾馗軸
紙本，設色。
光緒己亥。畫一鬼及其妹。

蘇19—33
黃慎　鍾馗軸
紙本，設色。巨軸。
雍正九年端陽，閩中黃慎寫。

二十九歲。
真。

蘇19—65
☆虛谷　松鼠軸
　紙本，設色。
　丙申春月。
　真。

任預　山水軸☆
　紙本，水墨。
　丙戌。

蘇19—85
吳昌碩　枇杷軸☆
　紙本，設色。
　甲寅。

蘇19—25
☆吳宏　梅花軸
　紙本，水墨。精。
　"玉雪老人墨法，西江竹史吳
宏。"
　佳。

蘇19—83
吳昌碩　篆書七言聯☆

紙本。
辛亥四月，款"吳俊卿"。
本年十月後即不用俊卿。

蘇19—55
吳熙載　隸書詩屏☆
　紙本。四條。
　庚午。
　真。

蘇19—67
趙之謙　節書庾元威論書屏☆
　紙本。四條。
　卿臺上款。
　真而佳。

蘇19—22
☆諸昇　竹石清泉卷
　絹本，水墨。
　"壬戌小春寫於墨縱堂，曦菴
諸昇。"
　真。

蘇19—44
錢坫　篆書九言聯☆
　灑金箋。
　偽。

意，環山方士庶。"

畫山頭不佳，下部樹似。款字亦僵。

姑置之。

蘇19—14

☆王鑑　倣子久山水軸

絹本，設色。精。

"戊戌花朝倣子久筆，王鑑。"六十一歲。

"戊戌春分後二日，王時敏題於西田之綠畫閣。"

又吳偉業題："黃一峰筆意，歸村老農最爲擅場。得照老此圖，歡喜讚歎。作家相見，分外推服，非餘子所能識也。弟吳偉業識。"

蘇19—27

楊晉　牧牛軸☆

紙本，水墨。

真。

蘇19—78

☆任頤　紫藤狸奴橫披

絹本，設色。

二猫柏藤。星輝上款，辛巳作。佳。

蘇19—66

居廉　牡丹雙蝶軸☆

絹本，設色。

甲午。

真。

蘇19—75

任薰　水仙軸☆

絹本，設色。

幼泉上款。

真。

蘇19—50

☆張培敦　清儀閣讀書圖軸

絹本，設色。

道光廿二年壬寅冬日，客清儀閣……

七十一歲。

蘇19—77

☆任頤　梅柏白鵬通景屏

紙本，設色。四條。

"同治戊辰秋七月上浣，任頤伯年寫於蘇臺寓次。"

蘇19—58
何紹基　行書八言聯☆
　紙本。
　真而劣。

李鱓　竹石軸
　紙本，水墨。
　真而劣。

蘇19—63
楊峴　隸書五言聯☆
　紙本。
　仲龢上款。

蘇19—11
☆藍瑛　倣北苑山水軸
　絹本，設色。
　"北苑太守畫法於流香亭，蜨
叟藍瑛。"

蘇19—13
☆王鐸　行書七律詩軸
　綾本。巨軸。
　艱難世事總堪悲……"乙亥三
月，奉送無翁賀老先生，兼求教
正。弟王鐸。"
　四十四歲。

大字，行兼楷。
　佳。

蘇19—12
王時敏　倣古山水册☆
　紙本，水墨。二片，殘册。
　無紀年。均倣倪。
　早年。
　真。

趙之謙　梅花山茶軸☆
　紙本，設色。巨軸。
　"庚午五月，趙之謙。"
　四十二歲。
　畫茶尚可，梅幹差，款弱。
　疑真。

蘇19—29
☆黃鼎　雲林小景軸
　紙本，水墨。
　雍正戊申新春，淨垢老人黃鼎
過保陽之得善堂寫。
　真而佳。

方士庶　荊關遺意軸
　紙本，設色。
　"乾隆丙寅夏六月，擬荊關筆

畫粗而板，不是佳作。
真。

蘇19—32
☆蔡嘉　南天竺圖軸
絹本，設色。
"時己酉秋七月製於蘭池書
屋，南徐松原蔡嘉。"鈐"蔡嘉
印"白、"一字岑州"朱。
真而佳。

蘇19—56
吳熙載　行書七言聯☆
紙本。
佳日屢逢名下士……嘯翁上款。
真。

包世臣　臨王帖屏
紙本。二條。
真。不佳，故不入。

蘇19—08
張瑞圖　行書聽琴篇卷☆
綾本。
天啓乙丑。
真。

司馬鍾
劣甚。不録。

蘇19—93
夏霖　狩獵圖軸☆
絹本，設色。
"庚寅仲秋月，寫爲六瑚老年
翁。夏霖。"
乾隆前期。
畫俗筆弱。

趙之謙　行楷聯
紙本。
撝作擷。
僞。

蘇19—46
周鎬　歸樵圖軸☆
紙本，設色。
單款。

蘇19—35
黃慎　二老圖横披☆
紙本，設色。
"癭瓢子黃慎。"

蘇19—36
☆黃慎　芍藥軸
　紙本，設色。
　"櫻桃初熟散榆錢……"
　真。

蘇19—24
☆王翬　虛亭嘉樹軸
　紙本，水墨。
　虛亭嘉樹。倣唐解元意。戊午
仲春下澣……
　款字細筆書，印佳。
　生紙，筆秀，有敗筆處。
　真。

蘇19—59
周貫如　荷花屛☆
　紙本，設色。四條。
　道光癸卯。工筆。

蘇19—74
☆任薰　福祿壽通景屛
　紙本，設色。四條。
　蝠、鹿、壽桃，丙戌。
　真而劣。

蘇19—04
☆張復　雨過芝田軸
　絹本，設色。
　"丙辰仲春之望，壽道澈先生，
中條山人張復。"鈐"張元春"白、
"中條山人"白。
　七十一歲。
　真而佳。

蘇19—39
董朝用　蘆雁軸☆
　紙本，設色。
　"雍正癸丑季春，書爲德老先
生教政，董朝用。"
　真。

蘇19—19
查士標　萬壑松雲軸
　絹本，水墨。
　乙卯正月，觀翁上款。
　簡單。真。

蘇19—23
☆龔賢　野水茅村圖軸
　絹本，水墨。精。
　題七絕：浮萍欲上山橋路……
丁卯夏。

一九八六年十一月一日
江蘇省美術館

蘇19—05
☆丁雲鵬　洗象圖軸
　紙本，設色。
　萬曆丙午。
　六十歲。
　僞。

蘇19—26
☆王原祁　倣大癡山水軸
　絹本，設色。
　甲午。自題七十三。
　又題原爲徐子司民所作，今以
移贈鶡峯。
　畫粗，非七十餘風格；字亦弱。
　舊倣。有本之物，畫必僞，款
又佳於畫。

蘇19—37
鄭燮　竹石軸
　紙本，水墨。
　東坡與可太顛狂……鄭燮。
單款。
　竹弱，不用側鋒揾筆。
　僞。

蘇19—18
冒襄　行書七律詩軸
　紙本。
　八載芳辰文酒同……丙午二
月，席上懷陳其年……
　真。

蘇19—64
☆任熊　人物軸
　紙本，設色。
　畫風塵三俠，款"渭長熊"。
　僞。

蘇19—49
陳鴻壽　行書録唐寅手札軸☆
　紙本。
　"顧定之竹枝，閒中可檢出……
寅白。陳鴻壽。"
　真。

蘇19—57
何紹基　行書七絶詩軸☆
　紙本。
　峨嵋道士風骨峻……石閣
上款。

慎宗源　蘆雁軸
　　紙本，設色。
　　慎宗源號雲艇。
　　學邊壽民。

蘇24—1186
陳鈞　山水軸 ☆
　　紙本，水墨。
　　嘉慶壬申，槎客上款。
　　學奚岡。

蘇24—1486
楊昌沂　山水軸
　　紙本，設色。
　　倣麓臺山水。己亥。

蘇24—1039
袁瑛　春溪泛艇軸 ☆
　　紙本，設色。
　　道光甲申，八十歲作。二峯袁瑛。
　　畫平板。
　　故宮片子中多有其作。

蘇24—1404
倪田　溪山論道圖軸 ☆
　　紙本，設色。
　　宣統辛亥。

蘇24—1312
任薰　仕女軸 ☆
　　紙本，設色。
　　乙亥初冬。

蘇24—0590
施維翰　行書五古詩軸 ☆
　　綾本。
　　壬子，啓傳上款。
　　清初。

蘇24—0396
□天球　行書杜甫詩卷
　　綾本。
　　明末，非周天球。

蘇24—1277
☆王禮　古木寒鴉軸
紙本，水墨、設色。
丁丑夏四月，石娛上款。

蘇24—1396
任預　年年得意軸☆
紙本，設色。
戊戌。畫柳下小兒……

蘇24—0121
周天球　行書五律詩軸
紙本。
爲園署真止……
真而不佳。

蘇24—0619
☆王翬　秋堂讀書軸
紙本，水墨。
年款已泐，下鈐"七十有九"印。
真而佳。

董其昌　大字行書天馬賦卷
綾本。巨卷。
無紀年。
字弱而走形，無其俊逸意。
疑。

蘇24—1482
馬苢　探梅圖軸☆
絹本，設色。
清中後。破碎。

任薰　仕女軸☆
紙本，設色。
顧文彬題。

顧恩璐　山水軸☆
紙本，水墨。
自題倣九龍山人。
咸同間風格。

蘇24—0665
丘園　觀泉軸
紙本，設色。
己巳。
七十三歲。

鄒一桂　鶴圖軸
絹本，設色。
丁卯上巳日寫於二知軒，鄒一桂。
六十二歲。
畫似新羅。
必偽。

蘇24—0546
☆徐枋　竺塢草廬圖軸
　絹本，水墨。
　竺塢草廬。戊申秋日，畫爲孫
符先生六十初度壽，俟齋徐枋。
　詩塘文點，己卯十二月二十六
日……題，言：爲其先府君作竺
塢草廬圖……是一卷尾，配於僞
畫上。

蘇24—0338
☆侯峒曾　行書唐詩軸
　紙本。
　絳幘鷄人報曉籌……
　真。

蘇24—0364
☆黃淳耀　行書詩軸
　紙本。

徐有貞等　明各家書畫册
　徐有貞、劉珏、沈周、唐寅、
王寵。
　均僞。

沈桂　山水屏

紙本，水墨。四條。
清後期。

蔣和　竹石軸
　紙本。
　"小拙筆。"
　真。

蘇24—0737
☆吳雯　倣雲林山水
　紙本，水墨。
　時辛未小春，竹莊吳雯。鈐"吳
雯"、"天翼"。
　畫在石谷、麓臺之間。尚
潔淨。

蘇24—0960
沈起元　行書詩軸☆
　紙本。花紙。
　清中期。

蘇24—1489
擴宗　僊嶽琳宮軸☆
　紙本，設色。
　丁卯夏日。

蘇24—0911
☆黃慎　探珠圖軸
紙本，設色。巨軸。
乾隆十二年春王月寫於美成草堂。

蘇24—0210
☆譚玄　佛像冊
紙本，水墨。五開。
丁卯佛誕日，善男于譚么寫。
己巳二月。
每幅四折，是爲經前所畫扉
畫也。

周廖　羅漢冊頁
只一開。
"壬午中秋拜寫，此山無別道
人廖。"

蘇24—0296（盛穎部分）
盛穎等　佛畫冊
紙本，水墨。六開，橫幅。
☆盛穎
二開。
弟子盛穎和南筆。
盛茂燁☆
崇禎己巳。
韓源☆

崇禎三年菊月望日。
盛茂燁☆
崇禎庚午十月。
楊敏☆
楊敏，庚午。

汪梅鼎　問梅詩社圖冊
紙本。二冊。
大量黃丕烈跋。

蘇24—1228
包棟　仕女屏☆
絹本，設色。四條。

邊壽民　雁軸
紙本，設色。
僞。

蘇24—0516
☆龔賢　秋江漁舍圖軸
絹本，設色。
"盪胸湖水際秋天……蓬蒿人
自題。"
下部後加墨點。
真。

紙本。
單款。

蘇24—0667
☆李寅　山閣臨江軸
　絹本，設色。精。
　"辛巳秋月倣李稀古筆意，東
柯李寅寫。"
　精而稍敝碎。

蘇24—1089
☆奚岡　雲峰晚翠圖卷
　紙本，設色。精。
　"乾隆乙卯閏春，蒙泉外史奚
岡圖。"
　五十歲。
　前黃易引首。
　後奚岡書汪日永、汪樹穀、汪
用成三人詩，並跋題云："石巢子
招集雲峯晚翠樓。"則爲汪用成
作也。
　早年佳作。

蘇24—1378
胡璋　百祿圖軸☆
　紙本，設色。

癸巳。
清末。

楊伯潤　山水軸
　紙本，設色。

蘇24—1217
張綸英　書軸☆
　紙本。
　書列女事。
　大字。

蘇24—1230
朱齡　綠槐書屋肄書圖卷☆
　紙本，設色。
　道光二十三年作，言爲張婉紃
作，即張綸英也，言其善作北朝
大字。
　前張穆引首。
　後數十家跋。

蘇24—1265
秦炳文　蔣園巢燕圖卷☆
　紙本，設色。
　甲辰。
　道光二十四年。

鈐"張翀之印"白、"子羽"朱。
真。

蘇24—0564
笪重光　行書詩軸☆
絹本。
"野水橋邊舊業存……鬱岡笪
重光。"
真。

蘇24—0978
☆陳岳　秋林對坐軸☆
絹本，水墨。
鈐"陳岳私印"、"墨仙"。
明後期。
佳。

李寅　山水軸
金箋。
"房山高尚書畫法，似子老詞
翁先生教，關中李寅。"
傷補過甚。

蘇24—0675
☆武丹　林巒烟海軸
紙本，水墨。
丁巳除夕，寫奉豈老道先生粲

正。白門武丹。
劉云偽。

蘇24—1403
倪田　山水軸☆
紙本，設色。
光緒丙午。

蘇24—1214
王素　梧桐仕女軸☆
紙本，設色。
真而不佳。

蘇24—1090
倪燦　蓬萊春曉軸☆
紙本，設色。
粗率，單薄。

蘇24—0746
☆虞沅　玉蘭牡丹軸
絹本，設色。巨軸。精。
南沙虞沅。隸書款。
佳，工細。

蘇24—0430
宋曹　行草書書譜卷

一九八六年十月三十一日
南京博物院

蘇24—0612

☆王翬　倣關仝山水軸

　　絹本，淡設色。

　　癸酉，□翁上款。

　　字劣，畫平。

　　款是七八十時風格，而時只六十二歲。

　　疑。敝碎。

金侃　山水軸

　　絹本，設色。

　　"戊辰九秋寫於己畦山莊之先月閣，迂齋金侃。"

　　擦去原款，後加金氏款。

　　畫是清初，甚工緻。

蘇24—0866

☆鄒士隨　送行圖册

　　紙本，設色。十開，册改推篷。

　　內畫一開。"乾隆壬戌蒲月，信安太守自作送行圖。鄒士隨。"真。

　　後沈廷芳、張鵬翀、胡天游等諸家跋。

　　鄒一桂松鶴。雙鶴。又一題，

稱同年弟。真。

　　任端詩。

蘇24—1260

☆費丹旭　梅花仕女軸

　　絹本，設色。

　　丙申春暮，曉樓費丹旭。

　　佳作。

藍深　山水軸

　　絹本，設色。

　　偽。石谷後學。

蘇24—0286

☆沈宣　秋山讀易軸

　　絹本，設色。

　　天啓三年秋八月法家石田公筆意，長洲沈宣。

　　鈐"伴養扪叟之章"。

　　疑。字、畫均非天啓間物，是清代中前期。

蘇24—0329

☆張翀　鬥酒聽鸝軸

　　絹本，設色。

　　"崇禎癸未春二月，張翀畫。"

弘治戊午……
舊臨本。

蘇20—055
萬壽祺　行書五言詩軸☆
紙本。
真。

鄭燮　書七言二句軸
紙本。
偽。

蘇20—108
☆金農　隸書王融傳册
紙本。十二開。
庚戌。
真而佳。

蘇20—094
查昇　行書西園雅集記卷☆
綾本。
真。

陸隴其　書詩卷
絹本。
偽。

蘇20—007
陳淳　行書杜詩卷☆
紙本。
無紀年。

祝允明　書秋聲賦卷
絹本。
偽。

蘇20—088
陳夢雷　行書七律詩軸
綾本。
公翁老年台上款。

蘇20—035
曹履吉　行書七絕詩軸☆
　綾本。

蘇20—057
冒襄　行書七律詩軸☆
　紙本。
　年開九秩。
　真。

蘇20—043
王鐸　草書臨帖軸☆
　綾本。
　乙丑。
　偽。

蘇20—149
董誥　行書詩軸☆
　紙本。

蘇20—092
陳奕禧　行書詩軸☆
　紙本。
　丁亥。

蘇20—087
張英　行書七律詩軸☆
　真。

釋慧輅　行書軸☆
　紙本。
　即諦暉。
　康熙間書。

蘇20—024
☆陳元素　行書陋室銘軸
　冷金箋。
　崇禎己巳。
　真而佳。

蘇20—045
王鐸　草書臨帖軸☆
　花綾本。大軸。
　丁亥。

傅山　行書詩軸
　絹本。
　偽。

沈周　行書贈王心古詩軸
　紙本。

辛丑三月。

蘇20—037
馬士英　山水扇面
　　金箋，水墨。
　　上有楊文驄題，言馬贈渠，渠
又以贈年少，云云。

蘇20—060
查士標　山水册☆
　　絹本，設色。八開。
　　簡單。
　　真。

蘇20—014
☆宋旭　山水册
　　絹本，設色。六開。
　　萬曆壬寅。
　　七十八歲。
　　真。

王學浩　山水册
　　紙本，設色。
　　偽劣。

高簡　山水册
　　紙本，設色。

丁未清和，摹古十二幀。
　　畫板，然甚佳，似是真。

蘇20—028
張宏　山水册☆
　　絹本，設色。八開。
　　庚午款。
　　早年。
　　真。

蘇20—139
沈宗騫　京江送遠卷☆
　　絹本，設色。
　　乾隆庚辰。
　　真。

蘇20—100
沈宗敬　山水卷☆
　　綾本，水墨。
　　康熙庚辰，堯老上款。

蘇20—110
黃慎　漁人漁婦圖軸☆
　　紙本，設色。
　　真。

無紀年。
偽劣。

鄭燮　竹石軸
　紙本，水墨。
　題《南柯子》。
　偽。

邊壽民　平沙息影軸
　紙本，設色。巨軸。
　丙寅款。
　偽。

蘇20—141
管希寧　春山游侶軸☆
　紙本，淡設色。
　乾隆丁酉。
　真。

蘇20—030
陳遵　花枝軸☆
　紙本，設色。

蘇20—064
李因　花卉軸☆
　絹本，水墨。
　崇禎十五年葛徵奇題。

無李氏款。
真。

蘇20—017
李士達　岳陽樓圖軸
　紙本，設色。
　萬曆壬子。

蘇20—180
虛谷　漁樂圖軸☆
　紙本，設色。
　款劣。
　疑？

蘇20—106
鄒一桂　臨徐崇嗣春風圖軸☆
　絹本，設色。
　工筆。
　真。絹黑。

禹之鼎　高江村南歸圖卷
　絹本，水墨。
　舊摹本。

蘇20—015
周之冕　芙蓉扇面☆
　金箋，設色。

甲辰。
真。

蘇20—079
吳期遠　水村圖軸
絹本，設色。
康熙戊辰。

蘇20—074
尤蔭　雜畫軸
綾本。
爲梅墅作。

蘇20—109
☆黃慎　人物軸
紙本，設色。
乾隆五年。
真。

石濤　金陵鳳凰臺軸
絹本，設色。
倣本。

蘇20—099
袁江　蓬萊仙島軸☆
絹本，設色。
真。

蘇20—098
袁江　蜀棧行旅軸☆
失群冊頁。
辛丑春。
真。

蘇20—086
章采　花鳥軸
絹本，設色。
明末清初，老蓮後學。

蘇20—155
高樹程　松山讀書圖軸
絹本，水墨。
乙卯，倣山樵松山讀書圖。
奚岡題。
畫有似奚岡處。
真。

鄭燮　竹圖軸
紙本，水墨。
乙酉。
偽，舊。

鄭燮　畫橫披
紙本，水墨。

紙本，設色。

偽。

蘇20—070

☆朱耷　竹石軸

紙本，水墨。

〇〇大山人。六十左右。

真。

閔貞　吟梅圖軸

紙本。

真而劣。

蘇20—080

何其仁　蘭芝軸☆

綾本。

丙午。

康熙五年。

佚名　圯橋納履軸

絹本。

明人黑畫，填"三松"偽款。

蘇20—034

藍瑛　蘭石軸☆

紙本，水墨。

壬午。

真而簡略甚。

蘇20—062

查士標　策杖探幽軸☆

紙本，水墨。

真。

蘇20—105

李鱓　魚軸

紙本，水墨。

乾隆元年正月十九日。

高岑　山水軸

紙本，設色。

敷翁上款。

真。

高簡　山水屏

四條。

春山積翠……春夏秋冬。

七十三歲作。

款弱，畫薄。

偽。

蘇20—111

甘士調　螃蟹軸

綾本，水墨。

真。
郭麘
真。

蘇20—128
崔瑤　山水册☆
　紙本，設色。十五開。
　戊申。
　清中葉。
　畫劣。

蘇20—093
周琦　龍圖軸
　絹本，水墨。
　真。

蘇20—203
鄭廷傑　雜花圖卷☆
　紙本，水墨。
　戴光曾引首。
　戊寅春仲，白門鄭子俊……
　號子俊。
　真。

宣黼　山水扇面
　金箋。

己巳。
清初。

倪田　花卉犬軸
　紙本，設色。
　真。

蘇20—130
王圻　仕女軸
　絹本，設色。
　乾隆己亥。
　畫是改琦一派，然又不假。

黃慎　蘆雁
　紙本，設色。
　偽。

高其佩　鍾馗軸
　紙本。
　真。敞。

余省　梅月軸
　紙本。
　偽。

黃慎　人物軸

董派。

吳麐
　真。

鄒一桂
　偽。

戴熙
　偽。

魯一同

張祥河

☆任熊畫
　少康尊兄玉照。丙辰。
　佳。

費而奇
　鈐“葛陂”朱。

呂琮

杜鰲

方琮☆

邊壽民

秦炳文☆
　丁未暮春。

查士標☆
　綾本。
　體老妹丈。
　學李晞古。與常見者不同，
畫佳。

項玉筍水閣新涼☆
　學董。

明佚名松下高士☆
　金箋，水墨。
　無款。
　明人。鈐有偽項聖謨印。

張瑞圖字
　偽。

董其昌
　偽。

李鱓花卉
　偽。

董邦達山水☆
　真。

邊壽民蘆雁☆
　庚午。
　真。

徐元文行書詞☆
　絹本。

施閏章小楷送淑子歸淮浦詩☆

何焯
　真。

史震林字
　二開。

程瑤田
　真。

汪恭
　似王文治。

法式善

蘇20—187
吳石僊　江城雨意横披 ☆
　紙本，設色。
　丙申。

蘇20—187
吳石僊　擬米山水横披 ☆
　與上爲對幅。

蘇20—071
☆高遇　牛首烟巒軸
　絹本，設色。彩。
　戊午夏日寫於蘿栖堂。
　高岑之姪。

蘇20—152
黃驊　登泰山圖並書御製詩卷 ☆
　紙本，設色。
　江蘇舉人。

傅山　蘭石軸
　綾本，水墨。
　舊。

蘇20—027
張宏　山水軸 ☆
　絹本，水墨、淡設色。

丙辰仲冬寫，張宏。
萬曆四十四年。
真。

蘇20—182
居廉　花卉草蟲軸 ☆
　紙本，設色。
　癸卯初秋，爲錫昌三兄大人。

蘇20—114
鄭燮　蘭竹横披 ☆
　紙本。
　蘭翁老母舅。
　不佳。敝補。

蘇20—142
張敔　花卉册 ☆
　絹本，水墨。十二開，方幅。
　乾隆己酉。
　真。

蘇20—119
陳治等　麗日樓山水册
　戴本孝山水 ☆
　　偽。
　☆陳治
　　戊申清和，雲間陳治。

一九八六年十月三十日
南京市博物館

蘇20—140

張素　山水扇面 ☆

　　金箋，水墨。

　　清初，學董帶松江者。

蘇20—053

周鼏　山水斗方 ☆

　　絹本，設色。

　　字"星房"。

錢灃　馬圖軸

　　紙本，水墨。

　　"□翁老前輩粲正，侍灃。"

　　偽。

蘇20—185

任薰　人物扇面 ☆

　　金箋。團幅。

　　真。

葉覲儀　八哥扇面

　　紙本。

蘇20—156

吳照　竹石軸

　　紙本，水墨。

　　庚午九月十七日。號"白盦道人"。

蘇20—052

周鼏　山水軸 ☆

　　絹本，設色。

　　壬辰仲冬，伯賞上款。

　　有藍瑛意。

武丹　山水斗方 ☆

　　紙本，設色。二幅，失群册頁。

蘇20—118

孫人俊　四時佳興卷 ☆

　　紙本，設色。袖卷。

　　乾隆八年，雷溪孫人俊。

蘇20—085

胡濂　高閣雲泉軸

　　絹本，設色。

　　"乙卯秋月，石城胡濂寫。"

　　胡慥之子。金陵後學。

紙本，設色。

丙午。

蒲華題。

釋明中　補景玉川像卷

紙本，水墨。

諸人跋。

真。

袁枚跋爲代筆。

蘇20—193

倪田　牛圖軸☆

　紙本，設色。

　乙卯，子通上款。

蘇20—012

☆張元舉、孫枝、蔣乾、周時臣、周廷策　扇面

　畫金陵八景。

　杜大中、張鳳翼、孫枝、王穉登、周天球、强存仁、薛明益題。

　佳。

前期人臨本。

蘇20—157
錢泳　隸書七言聯
　　綠蠟箋。
　　養齋上款。
　　真。

劉墉　行書册
　　偽劣。

蘇20—132
汪承霈　行書七言聯
　　真。

蘇20—122
曹秀先　行書屏
　　紙本。四條。

蘇20—161
陳希祖　行書論書軸
　　花箋。
　　箋紙極精。

蘇20—166
翟雲升　隸書八言聯

紙本。
真。

蘇20—020
孫承宗　行書軸
　　綾本。
　　癸酉。
　　真。

蘇20—181
朱侹　花鳥軸☆
　　紙本，設色。
　　戊戌冬十月，時年七十餘三。
笠山上款。

蘇20—073
尤蔭　竹圖軸
　　紙本，水墨。
　　辛亥。

李育　花鳥軸
　　紙本，設色。
　　學新羅。

蘇20—191
陸恢、倪田、黃山壽、趙雲壑、
□良材　寫生軸

蘇20—121
盧文弨等　致袁枚詩札册
　二十七開。
　鮑之鍾、盧文弨、徐以烜、成烈、金兆燕、徐其仙、彭啓豐、陶易。
　每人後袁氏對題。

蘇20—163
包世臣　行草書屏☆
　冷金箋。六幅。
　爲雲樵二兄節録書譜。
　真。

蘇20—195
朱方　隸書唐詩軸
　綾本。
　秣陵朱方。鈐"衡湘"。
　清前期。

蘇20—178
莫友芝　篆書軸☆
　紙本。

焦竑　尺牘册
　十四札。
　茹真上款。

蘇20—116
楊法　草篆五言聯☆
　紙本。
　真。

查士標　書札册
　二十一札。
　真。

蘇20—004（卞榮部分）
☆卞榮、□□、丁元公、安世、劉珏等　詩札册
　劉偽，餘真。
　失名一人，亦明初人筆。
　拍卞榮。

蘇20—013
徐渭　行書恭謁孝陵詩卷
　紙本。
　無款，無紀年。

蘇20—001
俞和　行書何延之蘭亭記橫披
　紙本。
　"至順二年六月廿日，桐江俞和子中録。"
　舊臨本。字、印均不佳，是明

絹本，設色。
題：倣子久山水。
真。

蘇20—123
蔣溥　瓶供圖軸
　絹本，水墨。
　于敏中、史貽直、畢沅等題。

萬袖石　春浴小像軸
　紙本，設色。
　道光間。

周璕　牡丹軸
　紙本，水墨。
　僞。

蘇20—081
武丹　山水片
　紙本，水墨。
　丁巳春二月，武丹寫。鈐"武
丹"、"衷白"。

蘇20—021
魏之璜　松下眠琴扇面
　金箋，設色。
　辛未款。

蘇20—144
張敬　花卉册
　紙本，水墨。十二開。
　嘉慶六年三月。

釋明儉　山水扇面

蘇20—206
薛巒　魚圖軸
　絹本，設色。
　秣陵薛巒。
　清初。南京畫家。

蘇20—050
☆顧夢游　行書五律詩軸
　紙本。
　雲氣接崑崙。
　真。

蘇20—011
周天球　行書五律詩軸☆
　紙本。巨軸。
　劣。

華允誠　行草千字文軸
　綾本。
　真。

清人作。
俗劣。

清佚名　鴛荷軸
絹本，設色。
清人作。
色俗惡，筆弱。

蘇20—214
清佚名　歲朝圖軸☆
絹本，設色。
清人作。

蘇20—061
查士標　山水軸☆
絹本，水墨。
平淡。

蘇20—068
☆鄒喆　山水册
絹本，設色。十開。精。
單款。
真而精。

施葆生　金陵四十景册☆
紙本，設色。
又名施瑞年。

畫劣。風景圖。

明佚名　三星圖軸
絹本，設色。大軸。
畫俗。然可至晚明。

李鱓　五松圖軸
紙本，水墨。
長題。
偽。

張震　人物扇面
任伯年後學。

蘇20—041
明佚名　顧璘像軸
絹本，設色。

蘇20—042
☆明佚名　顧璘妻沈氏像軸
絹本，設色。
上有誥命。顧妻像有嘉靖二十
三年紀年。
明人畫影像。

蘇20—084
☆武丹　山水軸

一九八六年十月二十九日
南京市博物館

笪重光　花果草蟲册
　紙本，水墨。
　僞劣。

蘇20—168
王瀛　花鳥屏 ☆
　絹本，設色。四條。
　道光壬午。
　工筆。

蘇20—176
袁起　載酒訪隨園圖卷 ☆
　絹本，設色。
　道光己亥，蓮叔上款。款：錢
塘袁起。
　畫學錢杜。
　沈拱辰題詩及《記》。即爲渠畫
者。沈亦武林人。

蘇20—192
任預　山水人物軸
　紙本，設色。大軸。
　光緒乙未。自題倣石田。

佚名　山水軸
　絹本，設色、青綠。大軸。
　無款。
　舊片子。

李譽　山水軸
　其人字永之，清晚期。

釋弘仁　秋江圖軸
　紙本。
　僞。

蘇20—196
高振南　山水人物軸 ☆
　絹本。
　振南指墨。鈐"高振南印"白、
"□一"朱。
　學高其佩。

佚名　花鳥軸
　絹本，設色。
　清人作。
　畫平平。

蘇20—211
清佚名　海屋添籌軸 ☆
　絹本，設色。

一九八六年十月二十八日
漣水縣博物館

祁豸佳　山水軸
　　絹本，設色、青綠。
　　僞劣。

唐寅　山水
　　僞劣。

龔賢　山水
　　舊僞。

金箋。
戊辰夏五。
真。

蘇15—19
惲壽平　松竹石軸☆
　紙本，水墨。
　蒼松翠竹，白石金芝。
　筆碎而滑。
　舊臨本。

金農　羅漢軸
　紙本，設色。
　張大千僞。

惲壽平　七夕即景寫生軸
　紙本，設色。
　畫西瓜、蓮實、菱、葡萄等。
　東野遺狂格在半園秋爽軒戲
作。鈐“惲格”、“正叔”。
　時南田五十二歲。
　甲子七夕，唐半園題。又二題。
　僞，舊倣本。

查士標　山水軸
　金箋，水墨。
　真。

蘇15—40
錢維喬　雲影空山軸
　紙本，水墨。大軸。
　乾隆癸卯。
　真。

蘇15—16
☆朱耷　鱖魚圖軸
　紙本，水墨。
　“八大山人畫。”
　上有稚震跋，爲秬老題。
　真而佳。

王時敏　山水軸
　絹本。
　乙巳花朝，壽人五十者。
　僞。

萬曆庚子秋七月，款"凝菴老
人"。鈐"奕世元魁"朱。
真。

蘇15—50
黃山壽　人物軸
紙本，設色。
單款。
甚俗。
真。

惲壽平　東籬秋艷軸
絹本，設色。巨軸。
無紀年。
偽。有本之物。

吳石僊　春溪新綠軸☆
紙本，設色。
光緒辛丑。

趙之謙　牡丹軸
紙本，設色。
同治九年，勉齋上款。
偽。

錢維城　秋巖蕭寺軸
紙本，水墨、設色。

臣字款。巖作岩。
學王麓臺。
乾隆題字不佳。

蘇15—46
☆任伯年　蘇武牧羊軸
紙本，設色。巨軸。
光緒戊子。
真。

蘇15—25
☆薛宣　山水軸
紙本，設色。巨軸。
二行款：第一行挖去，填"乙
丑嘉平倣李營丘山水"；二行"婁
水薛宣"。
畫有似石谷處，樹瘦長。
真。

蘇15—01
文徵明　書詩軸☆
巨軸。
單款。
大字。舊倣。

蘇15—08
☆張瑞圖　行書韓愈詩軸

慈雨上款。
真。

左宗棠　行書七言聯 ☆
澐丞上款。
存疑。

孫星衍　篆書聯
藍絹本。
浣雲上款。
僞。

蘇15—38
王文治　行書七言聯 ☆
紅粉箋。
集禊帖。
真。

俞樾　篆書五言詩屏
四條。
庚寅款。
真。

蘇15—33
黃慎　三仙軸 ☆
紙本，設色。
僞。

蘇15—51
錢球　山谷雲峰軸
絹本，設色。
南通人。

蘇15—12
王時敏　山水軸
絹本，設色、大青綠。精。
辛亥，孝翁上款。
畫是王鑑後學，松尤平，款頗似。
僞。

鄭燮　竹圖軸
紙本，水墨。
乾隆壬申。
僞。

釋弘仁　山水軸
紙本，水墨。巨軸。
庚午款。
筆尖，字全不似。
僞。

蘇15—05
唐鶴澂　行書送孫穎赴試南都詩
軸 ☆
紙本。

乙丑款。
僞。

蘇15—17
☆王翬　山水冊
紙本，設色。四開。
《關津夜泊》等，辛卯款。
筆過草草，有跳筆。可疑之至。
僞。

釋弘仁　山水冊
紙本，設色。
"壬申九月，漸江僧仁爲與岑
先生寫此十幀。"
筆尖細，似祝昌、姚宋；款弱。
是早期倣本。

蘇15—32
黃慎　雜畫冊
紙本，設色。十開。
乾隆三年。
僞，是摹本。字遲鈍而姿態似；
畫亦薄而稚。

蘇15—03
☆唐順之、唐鶴澂　父子尺牘冊

三通。
真。

錢維城　山水卷
紙本，水墨。
臣字款。
乾隆題於庚午。
僞。

蘇15—49
吳昌碩　篆書七言聯
僞。

蘇15—36
鄭燮　行書二段附烟江疊嶂詩卷
紙本。
僞。

蘇15—41
洪亮吉　篆書七言聯
冷金絹本。
真而佳。

蘇15—44
何紹基　行書七言聯
紅蠟箋。

一九八六年十月二十八日
常州市博物館

姚鼐　書詩册
　　紙本。橫幅。
　　僞。

宋曹　行草書卷
　　紙本。小短卷。
　　真。

董其昌　行書雜書卷
　　紙本。
　　僞。
　　林則徐、吳榮光題真。

惲壽平　行書册
　　一題畫稿,一會議罰例: 二開真。
　　餘僞。

蘇15—07
☆孫慎行　行書佛語屛
　　紙本。八條,襄衣裱。
　　"玄晏子慎行書。"鈐"淇奧子
印"。

蘇15—35
鄭燮　自書詩稿册
　　紙本。十開。
　　僞。

蘇15—24
蕭晨等　明清人書畫册☆
　　蕭晨兼葭秋水圖
　　　金箋。
　　　真。
　　李境行書詩
　　　金箋。
　　　真。
　　劉理順行書五律詩
　　　金箋。
　　　真。
　　王賓詩册
　　　金箋。
　　　真。是晚明。

劉墉　詩册
　　僞劣。

蘇15—18
☆惲壽平　蔬果册
　　絹本,設色。四開。

己未，緣仲上款。
佳。

蘇16—40
顧澐　山水軸☆
紙本，設色。
壬辰立春，省之上款。
真，然不逮上幅之佳。

蘇16—01
宋旭　長松圖軸☆
絹本，設色。
萬曆丙午，八十二翁石門宋
旭寫。
真。絹黑。

蘇16—35
☆任頤、楊伯潤、胡遠　聽雨樓

圖橫披
紙本，設色。
丁丑。
陳允升題，言爲吳文恂作。
楊、任、陳均有題。
真，粗筆草草。

蘇16—42
☆陸恢、金彩、顧澐　松隱庵讀
書圖橫披
紙本，設色。
乙未。
真。

蘇16—05
繆椿　花鳥軸
紙本，設色。
乾隆丁亥，蘭陵繆椿。工筆。

一九八六年十月二十八日
常州市文物商店

蘇16—33
任薰　花鳥團扇面 ☆
　絹本，設色。
　蕉雨上款。
　真。

蘇16—31
任薰　人物團扇面 ☆
　絹本，設色。
　辛巳。
　早年。
　真。

蘇16—08
張燕昌　山水扇面 ☆
　紙本，水墨。
　嘉慶五年作於陸氏松下清齋。
　真。

蘇16—02
陳繼儒　行書扇面 ☆
　金箋。
　無勝上款。

蘇16—41
☆顧澐　清溪路曲軸
　紙本，設色。大軸。
　甲午款。
　真而佳。

蘇16—47
黃山壽　長嘯天風軸
　紙本，設色。
　庚戌。
　真。

蘇16—43
陸恢　畫像軸
　紙本，設色。
　丁巳。
　佛劣甚，山水是本色。
　真。

胡郯卿、程瑤笙　貓蝶圖軸
　紙本，設色。
　丙辰。
　真。

蘇16—19
☆張熊　梧桐鸚鵡軸
　紙本，設色。

紙本。
稿本，有抹改處。
真。

蘇20—029
☆許光祚　書謝惠連雪賦軸
綾本。
小行書。
真而佳。

蘇20—134
梁同書　行書詩跋卷
紙本，烏絲方格。
錢維喬跋。
真。

蘇20—137
錢大昕　隸書屏
紙本。四條。
憲老二兄上款。
真。

蘇20—066
方亨咸、陳堯授　行書詩卷

蘇20—147
錢伯坰　行書卷
紙本。
真。

蘇20—138
王文治　行書八大人覺經屏☆
紙本。四條。
乾隆四十六年辛丑。
真。

蘇20—090
張玉書　行書七律詩軸
綾本。
真。

蘇20—154
黃鉞　行書詩軸
紙本。
道光四年甲申，七十五叟……
子卿太守。
真。

紙本，設色。
前畫後題，二紙。
有本之物，是舊臨本。

蘇20—026
☆卞文瑜　松泉圖軸
　金箋，水墨。
　單款，自題七絕。
　真而佳。

蘇20—184
錢慧安　人物軸☆
　紙本，設色。
　庚寅。

蘇20—170
趙之琛　金文軸
　紙本。
　蒸園上款。

☆黃道周　行書五言詩軸
　絹本。
　寄友人似正。
　真。

蘇20—051
宋曹　行書卷☆

紙本。
壬申款。
真。

錢大昕　隸書墓誌軸
　紙本。
　僞。

蘇20—022
張瑞圖　行書五言詩軸☆
　紙本。
　孤雲與野鶴……
　真。

蘇20—069
☆鄭簠　隸書郭有道碑文軸
　紙本。
　真。

蘇20—207
☆周廷棟　行書詩軸
　紙本。
　庚戌，望海之作。
　真。

蘇20—127
☆袁枚　尺牘手稿卷

蘇20—091
禹之鼎　歲寒雙玉軸☆
紙本，水墨、設色。
畫墨梅、石。
辛卯嘉平，寫奉樓翁。
六十五歲。
真而不精。

蘇20—016
☆孫鑿　吳臺獨坐扇面
金箋，水墨。
"吳臺獨坐。爲司空李翁畫，
鑿識。"
隆萬間風氣。

蘇20—038
☆吳令　山水扇面
金箋，設色、青綠。
崇禎癸未花朝，吳令。
真而佳。

蘇20—209
清佚名　秋山樓閣軸☆
絹本，設色。
無款。
加僞李迪款。

畫似王雲，而樓臺太板，是其
後學之作。

蘇20—033
☆藍瑛　柱石高秋軸
金箋。
庚午花朝。
崇禎三年，四十六歲。
佳。

蘇20—040
明佚名　宮苑軸
絹本，設色。大軸。
無款。
細筆，工麗。
似康雍以前人作，或可早至
明末。
甚佳。然破碎已甚。

董其昌　倣黃公望山水軸
紙本，水墨。
原裱，玉別子上刻"倣黃公望
山水……"
《佚目》物。
倣本。

沈周　老杯酒軒圖卷

乾隆乙亥春三月寫於藝香
書屋。

蘇20—009
☆陸治　山水軸
　絹本，設色。
　憑江絕□芙蓉起……陸治。
　真而平平。

蘇20—212
清佚名　高閣客至軸☆
　絹本，設色。
　無款。
　明末清初。

蘇20—213
清佚名　採芝圖軸☆
　絹本，設色。
　無款。
　明末清初。藍瑛後學。

蘇20—186
吳石僊　倣王麓臺筆意山水軸☆
　甲申。
　真。

蘇20—186
吳石僊　山水軸☆
　大軸。
　甲申款。
　本色。
　劣。

蘇20—186
吳石僊　倣石田春景軸☆
　與前日看一軸共爲四屏。

鄒喆　松圖軸
　紙本，水墨。巨軸。
　僞。

蘇20—077
王巘　山水屏☆
　絹本，設色。八條。
　八十四叟……爲雪舟七秩大慶。

蘇20—112
☆馬荃　花卉草蟲册
　絹本，設色。十二開，直
幅。精。
　末幅臘梅山茶，款“馬荃寫”
三字。
　真而佳。

紙本，水墨。
丁未冬。

蘇20—151
惲源濬　桃蕙軸☆
絹本，設色。
學惲。

蘇20—198
黃松　荷鷺軸☆
紙本，設色。
即黃太松。

閻世求　雙鉤荷花軸
紙本，設色。大軸。
畫板。敝甚。

清佚名　李東陽像卷
紙本，設色。
無款。
黃自元題。

蘇20—073
尤蔭　竹圖軸☆
紙本，水墨。
蕉墩上款，辛亥。

鄭應箕　荷花軸
紙本。

李惇懷　花卉軸
紙本，設色。
畫劣。

蘇20—036
張翀　瑤池醻會圖軸☆
絹本，設色。
崇禎甲申。
粗筆。
真。

蘇20—059
☆釋髡殘　黃嶽圖軸
絹本，水墨、淡設色。
我來黃嶽已年餘……庚子冬日
過棲霞山齋作此。
四十九歲。
真而佳。敝補甚多。

蘇20—102
周笠　山水册☆
紙本，設色。對開改推篷，十
二開。

蘇20—177
萬嵐　平山五老圖卷
　紙本，設色。
　庚子。
　湯貽汾隸書引首。
　王際華跋，其子頊代書，言與
汪愚泉等爲文酒之會云云。
　人像尚佳。

蘇20—175
☆李堅　太白醉酒卷
　紙本，淡設色。
　癸巳夏月。
　白描淡色。畫尚流利。

汪麟祥　菊石軸
　紙本，水墨。
　粗劣之作。

蘇20—131
朱黼　高崗亭子軸☆
　絹本，設色。
　乙未長至寫於沭陽官舍。
　平平，套子。

清佚名　十八羅漢渡海圖卷
　絹本，水墨。

無款。
新描稿子。

蘇20—173
程庭鷺　花卉冊☆
　紙本，設色。推篷，十開。
　真，稍早年。

吳大澂等　臥遊圖冊
　真。

蘇20—194
申用吾　山水人物冊
　紙本，設色。九開。
　畫劣。
　清中後期。

蘇20—072
許永　花卉冊☆
　紙本，設色。十開，對開改
推篷。
　虞山人。其人見於《堯峯文
鈔》，則康熙人也。
　憶在常熟嘗見其人之作。

蘇20—188
姚筠　福地長春軸☆

一九八六年十月二十七日
南京市博物館

蘇20—03
☆林良　蘆雀軸
　　絹本，設色。[精]。
　　畫蘆、月、雙雀。
　　無款，鈐"以善圖書"白方、
"林……"（不清）
　　上挖去二片。疑有款，挖去以
充古畫。
　　安氏各印不真。
　　畫真而文雅，草草不經意，無
其霸氣。佳。

蘇20—160
張迺耆　鷄蝶圖軸☆
　　紙本，設色。
　　款：白眉居士。鈐"壽民"。
　　王武後學。

蘇20—200
葉道本　風雨歸舟軸☆
　　紙本，設色。
　　辛未仲夏。

蘇20—117
唐英　歲寒圖☆
　　紙本，設色。
　　己巳冬日，續友人句，並戲補
□圖……
　　殘破。

周之冕　竹石斗方軸
　　絹本，水墨。
　　偽。

黃慎　蘆鴨軸
　　紙本，設色。
　　真。
　　敝甚。不收。

蘇20—148
萬上遴　指畫仙人軸☆
　　紙本，設色。
　　嘉慶丙寅花朝後二日……

蘇20—183
左錫嘉　花卉竹軸
　　絹本，設色。
　　清中後朝。

簡筆，筆下有物。

真。

蘇6—110

龔賢　山水軸☆

絹本，水墨。黯。

題"滿地麻蕉尋酒路……"二句。半畝龔賢。

僞。

蘇6—149

☆王原祁　北阡草廬軸

紙本，設色。

戊子爲鹿原作。前題四字，後書《記》。

六十七歲。爲林佶作。

真。敝。

蘇6—134

☆王翬　晴川攬勝圖軸

紙本，水墨。精。

左下鈐有"王翬之印"、"石谷"二白印。

上惲題，言：爲其十四叔祝壽，請石谷子畫，云云。

惲含初，南田父之異母弟。

畫學王蒙。其中松樹有似南田

筆墨處！

真。敝。

蘇6—133

☆王翬　倣北苑山水軸

紙本，設色。

辛巳春日倣北苑筆。山繞雲烟水繞廬……

款、印真。然中多弟子輩筆墨，是代筆，石谷略加點染而已。款亦頹唐。

蘇6—217

☆鄭燮　蘭竹石軸

紙本，水墨。巨軸。

昨日尋春出禁關……挖上款。

蘇6—182

☆華嵒　愛鶴圖軸

紙本，水墨、淡設色。

"歲在柔兆閹茂孟春，於武陵旅舍寫得愛鶴圖。銀江華嵒。"鈐"林溪華嵒"白。

丙戌，二十四歲。

畫法勁瘦，近北派。

疑是另一名華嵒者，非二十四歲人所能爲。

詩，一人揮扇。
　下半石佳，柏樹粗。

蘇6—072
☆陳洪綬　枯木竹禽軸
　絹本，設色。精。
　"洪綬作。"
　款字不好，但必真。畫佳，下半竹石尤佳。上半拖枯枝个佳。

蘇6—071
☆陳洪綬　三教圖軸
　絹本，設色。精。
　"天啓七年四月朔，洪綬敬圖於尊經閣。"鈐"章侯父"、"蓮子"。
　三十歲。
　畫石及小樹似藍瑛。

蘇6—125
☆朱耷　四雁圖軸
　紙本，水墨。
　單款：八大山人寫。鈐"八大山人"白，印描。
　畫、款均滯，下部點子尤劣。
　僞。

蘇6—123
☆朱耷　松鹿飛禽軸
　紙本，水墨。
　款：八大山人寫。
　是改乀乁不久之筆。
　下半點子亂，松鹿尚可。
　真。

蘇6—122
☆朱耷　花鳥果品蟲魚册
　紙本。十二開，橫推篷。
　"八大山人寫。""寫"字筆劃方。
　後吳之直跋云：與之交二十年云云。
　晚年，佳。内爪一開爛，補壞。又一開，印缺一半，描出。

張崟　倣王蒙山水軸
　紙本，設色。
　劣。

蘇6—111
☆龔賢　山水軸
　紙本，水墨。
　單款。鈐"半千"朱方。

楊云添款。

蘇6—103
☆釋髡殘　谷口白雲軸
紙本，水墨。精。
庚子歲暮，山子居士寄紙入山
索余畫云云……
四十九歲。
"石溪僧殘識於幽栖借雲關
中。"鈐"石"、"髡殘道者"。
畫劣，已是晚年風格。
偽。

釋弘仁　秋日山居軸
紙本，水墨。
"庚子冬初，掛單於海陽之建
初寺，寫題寄與進居士於豐溪書
堂，展時想當一噱。余此寫秋日山
居，略存倪迂遺意。學人弘仁。"
前七絕一章。
有本之物，舊摹本。

蘇6—144
☆石濤　觀杏詩意軸
紙本，水墨。
東風飄渺故園同……辛未三月
王宗伯見招八里莊看杏花作。唱

翁上款。鈐"臣僧元濟"、"苦瓜
和尚"。
五十歲。

董其昌　湖山秋色卷
絹本，設色。
乙卯小春月，董玄宰畫。
清人偽。

蘇6—016
☆文徵明　夕陽秋色軸
絹本，設色。
秋色離離列草堂……
偽。明後期。

蘇6—066
藍瑛　倣張僧繇山水軸☆
絹本。
無款。
上部截去。
是藍瑛無疑。佳。

蘇6—073
☆陳洪綬　柏陰詩思軸
絹本，設色。
"洪綬爲玄朗道兄教。"
畫柏下二老人，一人攤紙吟

左上款"小僊",描補。

畫是明人,敝甚。人面似張平山,或即其後學。

明佚名　松陰高士軸
絹本。

上半山頭及下部佳,中間大松劣,人物佳。

是明人學馬夏者。

蘇6—083
☆明佚名　白梅錦雞軸
絹本,設色。巨軸。

右側中部刮去原款二行。

明人作。

有學呂意處,鳥尚可,左上石劣。

蘇6—021
☆呂紀　梅花孔雀軸
絹本,設色。

左上款"呂紀"。鈐"四明呂廷振印"朱方。

印、款不佳,畫弱而細碎。

僞。

蘇6—058
☆張宏　蜀葵軸
紙本,水墨。精。

上沈周弘治乙卯端陽書《鷓鴣天》詞。下餘紙,張宏畫。張題云:壬辰夏日有客持沈詩,下有餘紙,因爲畫蜀葵云云。時年七十六。

沈書、張畫均佳。

蘇6—033
文嘉　臨北苑山水軸☆
紙本,水墨、設色。

"山齋雨坐漫焚香"云云……

僞而劣。

蘇6—052
☆董其昌　南湖書屋軸
紙本,水墨。

僞劣。

蘇6—051
☆董其昌　平林秋色軸
絹本,水墨。

只應三竺溪流上,獨木爲橋小結廬。玄宰。

僞。

絹本，水墨、淡設色。

偽。明嘉靖以後人倣造。字亦
劍拔弩張。

蘇6—080

☆周志　溪山客話圖軸

紙本，設色。

成化丙午沈周款。後加。

畫學石田。

畫右下有"周志"二字，是真
款。後人解釋爲"沈周志"。

沈周款言：天順間爲今冬官顧
崇善所作，三十年後書之，云云。

周志款下有一印，不辨。

文徵明　草閣江深軸

紙本，水墨。

粗筆。

偽劣。

文徵明　聽泉圖軸

絹本，水墨、設色。

甲午題，言憶二十年前在癸酉
有子重草堂作云云。細筆。

倣本。

蘇6—017

文徵明　綠陰草堂圖軸

紙本，水墨。

"綠陰如水夏堂凉……右夏日
睡起作。徵明。"

偽。畫薄，構圖似，或是有本
之物。

蘇6—019

☆文徵明　東坡詩意圖軸

紙本，水墨、設色。

"徵明寫東坡詩意。"

畫在嘉隆間。是文氏後學，如
文伯仁或其弟子。後加款。

蘇6—084

☆元佚名　黃粱夢圖軸

絹本，設色。

原定元人。

是明中期人。一老人甚佳。

明佚名　放鶴圖軸

絹本，設色、水墨。

清人倣明黑畫。

吳偉　松陰高士圖軸

紙本，水墨。

録成化十年長篇沈題，本人無紀年。

學沈周之作。

蘇6—145

☆釋原濟　蘭竹石軸

紙本，水墨。

清湘石濤濟。

石畫法怪，與故宮《芍藥圖》卷相近。

是真。破補。

蘇6—002

☆宋佚名　四喜圖軸

絹本，設色。精。

明人。樹幹有似吕紀處，而鵲有林良意，是明中期人之作。潔浄，故多説認爲宋畫。

下筆全是側鋒。絹較粗。

蘇6—006

☆元佚名　松溪泛棹圖軸

絹本，設色。

無款，邊跋題郭河陽。

謝云早於元。定元人。

石粗率，樹精緻，是明前期。明成弘間。

蘇6—005

☆元佚名　佛像軸

絹本，設色。

無款。佛名及功德牌空白。

是元人佛畫。粗絹。

元佚名　圉人飲馬圖軸

絹本，設色、水墨。

即趙氏"一門二馬"中趙雍一幅之稿。

舊摹。

蘇6—086

☆明佚名　觀潮圖軸

絹本，設色。

明人。下部石似朱端，中部樹有似王諤處。大約當時院中人筆。

尚可。

蘇6—010

☆沈周　園樹復活軸

絹本，設色。

畫板而硬，有本之物。上部殘，詩缺各行第一字。

摹本。

沈周　探梅圖軸

一九八六年六月二十六日
無錫市博物館

蘇6—025
☆王問　惠陽壯遊圖卷
灑金箋，水墨。
姚毅引首。灑金箋，真。
"嘉靖己丑，爲野汀先生作圖。仲山王問。"鈐"一日思君十二時"朱長、"子裕"白長。
後姚毅書《惠陽壯遊詩序》，嘉靖己丑書。
史憲、吳潛、漻觀（鈐"元儀"朱）、倪觀、談一貫、何學、陸九州、何梁、邵勳、李羅、費子雍題。
均爲野汀題，又稱書臺先生云云。
畫粗率，細部有似處。題跋均真。

金農　梅花軸
紙本，水墨。
己卯八月畫，于木上款。
摹本。

劉松年　山水軸

絹本，設色。
是周臣一路。亦非東村本人。
霉傷。

蘇6—007
☆朱元璋　手勑卷
紙本。
致徐達，告知俘虜在軍中正典刑，不必解來。又云捉到張寇首目二十四名，打死牢禁逃去……
有石渠及嘉慶印。
真。

蘇6—065
藍瑛　倣黃春山圖卷
紙本，設色。
"辛未冬日放舟醉李，則一峯老人富春山卷之法，時日暖如三月，硯池水活，興與筆快，竟未夕成此。西湖外史藍瑛。"
鈐有"嘉慶御覽之寶"。
《佚目》物。薛處物。
真，不精。

蘇6—119
☆嚴繩孫　巒容山色軸
紙本，水墨。

以佚目中董書畫卷、《韭花帖》摹本及丁雲鵬《煮茶圖》爲最。石濤、石溪、八大則均大千僞製者也。其人尚在，前數年曾以邵寶字卷售之北京，或手邊尚有數件也。

謝云上博藏趙孟頫字卷亦渠所藏，服刑後，其妻出售者也。

印款。

其孫麟城跋，杜文原題。

蘇6—274

☆羅聘　梅花卷

絹本，設色。

嫩寒清曉。兩峰屬方綱題。

前自題七絕："琉璃硯匣冷金池……臨趙承旨本。兩峯。"

後沈心醇、吳錫麒、宋葆淳、胡德琳跋。

畫草率，然是真。不知何以自留此幅。翁引首即爲羅題也。

蘇6—154

翁方綱、伊秉綬、王塽　書册☆

紙本。九開。

伊書贈水邨詩。嘉慶十一年。真。

翁臨東坡《嵩陽帖》，後虞集、董其昌二跋。戊申。亦真。

王塽書詩。一開半，雪芑上款。字有與半千相似處。

顧杲　尺牘册☆

無老上款。

後德基一開，鈐"公履"朱方。真。

蘇6—013

☆祝允明　草書卷

黃紙本。

前王穀祥引首，碧灑金箋，真。

《梅兄請名説》。

"春日同子畏過竹堂寺，酒酣書此首。僧浼子畏繪圖於前。第媿字之不工，難與二花之爲匹也，勉事書之。枝山道人祝允明。"

字似而鬆，屢見敗筆。

疑倣本。

丁雲鵬　應真渡海卷

紙本，設色。

《秘殿珠林》著錄。

僞本。是割尾添款。

後文嘉跋亦僞。

今日所閱多錫人薛處字滿生之物，沒收轉來。其人得《佚目》中楊凝式《韭花帖》，故以韭花閣名齋。鈐有"江南巨眼"、"約齋"、"故都拾得"等印。所藏

蘇6—302
伊秉綬　行書七言聯
　維楚上款。萬卷藏書宜子弟……

蘇6—299
☆伊秉綬　隸書七言聯
　紙本。
　賦才鉅麗宗平子……嘉慶十
年，子白上款。
　佳。

蘇6—298
伊秉綬　行書詩卷 ☆
　高麗箋。
　幕府山頭天接水……書姚鼐看
牡丹詩。
　"嘉慶七年三月十四日，惠州
郡齋之東堂，秉綬並記。"蘭如
上款。
　真而佳。

蘇6—248
吳省曾　雙鬟伴讀圖卷 ☆
　紙本，設色。
　春巖上款。行樂圖，憶舊之作。
　袁枚、明華、秦大士、蔣士銓、
程晉芳題。

畫俗而弱。

蘇6—225
華冠　聽其所止圖卷 ☆
　紙本。
　辛亥六月作。畫像。
　怡王永琅、袁枚（癸丑七十
八）、瑤華道人、劉墉、王昶，題
為聽泉尚書作。

嵇璜　書聯 ☆
　二副。不悉記。

蘇6—268
顧光旭　行書聖教序屏 ☆
　紙本。四條。
　響泉居士顧光旭，辛卯清和。

蘇6—315
陳鴻壽　隸書六言聯 ☆
　紙本。
　南鄰臻北鄰訥，青楊蕭白楊
何。雲臣大兄上款。

蘇6—143
鄒顯吉　花卉草蟲卷 ☆
　絹本，設色。

紙本，設色。
風漱碧崖修羽頓……
工而板，葉、羽均滯。
偽。

蘇6—269
顧光旭　行書題畫軸☆
紙本。

顧光旭　八言聯☆
震老上款。

蘇6—120
嚴繩孫　行書齊天樂詞軸☆
紙本。
真而佳。

蘇6—009
☆沈周　山水軸
紙本，水墨。小幅。
"虎丘戀別酒淹明……（七
律）送浦守庵茅山濟民。弘治甲
寅三月，友生沈周。"
六十八歲。
左下角鈐"江邨秘玩"印。
畫尚可，粗率，款有描處。然
字佳。

蘇6—164
袁江　天香深處軸☆
絹本，設色。
壬寅。
真。

蘇6—160
陳書　三友圖軸☆
紙本，水墨、設色。
七十二歲。
代筆。

蘇6—087
☆沈顥　虞山即景軸
紙本，設色。
辛卯四月，六十六歲作。晉公
上款。
畫柳幹上立一鷺鷥，得魚甚樂。
真。

蘇6—233
錢載　梅荷桂蘭屏
灑金箋，水墨。四條。
乙巳，七十八歲作。
真。

蘇6—370
翁同龢　楷書八言聯
　巨聯。
　光緒十八年。

釋髡殘　山水軸
　紙本，設色。
　大千僞造。不及上幅之近真，
畫本來面目畢呈。

蘇6—173
王澍　行書軸☆
　紙本。
　真。

蘇6—205
☆黃慎　蓮塘雙鳧軸
　羅紋紙本，設色。精。
　雍正十一年春二月，黃慎。
　四十七歲。
　色新。荷花怪，雙鴨有似處，
款尚可。
　姑以爲真。

蘇6—220
☆李方膺　秋菊圖軸
　紙本，設色。精。

乾隆六年九月寫於半壁樓。
四十七歲。

蘇6—201
鄒一桂　心香書屋軸☆
　紙本，設色。
　乾隆壬午，爲景兄寫其父寧拙
書屋。

蘇6—309
顧皋　枯木竹石軸☆
　紙本。
　無錫人。

蘇6—226
華冠　歲寒三友軸☆
　紙本，水墨。
　無錫人。

蘇6—190
☆汪士慎　梅花軸
　羅紋紙本，水墨。精。
　題：“曉日檐冰垂……”竹町上
款。鈐“左盷生”白方。
　真而佳。

華嵒　畫眉軸

蘇6—270
顧光旭　行書進婆欏枝狀軸☆
　紙本。
　時南上款。
　無錫人。

蘇6—215
△鄭燮　蘭竹石軸
　紙本。
　乾隆甲申，茂林年學兄上款。
　七十二歲。
　詩塘徐悲鴻、吳作人、薛處題。
處即滿生也。
　真。霉傷。

蘇6—229
邊壽民　蘆雁軸
　紙本，設色。
　"清漣游泳。葦間壽民。"

余集　人物軸
　紙本，設色。
　"玫園先生清賞。秋室余集。"
　款偽，畫風格不類。

蘇6—386
☆任頤　鍾馗軸

紙本，設色。大軸。
光緒壬辰……
五十三歲。
草率而真。

蘇6—192
李鱓　松石軸☆
　紙本，設色。大軸。
　粗筆。乾隆六年三月。
　五十六歲。
　真。脫色。

石濤　山水軸
　丙寅款。
　書畫均劣。或不知名人畫加偽題。

釋髡殘　山水軸
　紙本，設色。
　牛首山堂題，懶殘又書。
　前書："米元章有海岱樓……"
　張大千偽。上部山頭及點苔已
露本色，中部小樹亦然。
　資。

朱耷　花卉軸
　紙本，水墨。
　偽。

工筆。"煮茶圖。丁雲鵬。"在樹幹上。

鈐有薛氏韭花閣藏印、"故都拾得"。

真而精。

蘇6—001

☆楊凝式　韭花帖

宋麻紙。

乾隆引首。

佚目物。

本書雙鉤，鉤綫"正"、"忽"等字明顯。

"紹興"、"睿思殿印"二宋印僞。

項氏印僞。

後張晏二題：大德壬寅一行，大德八年五行。摹本。

正德賈希朱記，用水印，色與紹興印及張晏印同。

陳繼儒、徐守和題（崇禎十七年），真。

後項氏題籤，不佳。疑亦後人蛇足。

蘇6—048

☆董其昌　巖居圖卷

紙本，水墨。精。

畫前陳繼儒題。

"癸丑春二月，爲汪履康寫巖居圖。董玄宰。"

五十九歲。

御書房印。

《佚目》物，寶笈三編物。

畫水墨甚秀潤，款字亦佳。

真而精。

薛氏物。

蘇6—050

☆董其昌　行書卷

高麗鏡面箋。

題武夷山圖贈林納言。

用高麗國賀表擦去小字，在上書寫。

後臨米帖。

末題："聖裵左相國得高麗鏡光紙，請書新詩。適有持宋搨米元章帖見視者，爲臨數十行，前後皆余詩也。壬申八月廿九日，奉詔祀歷代帝王廟歸邸識。其昌。"

七十八歲。

有"寶笈重編"印。

騎縫印有"雙白"、"一字聖裵"，即上款之聖裵左相也。

紙本。

無紀年，單款。

真。紙敝。

祝允明　草書襄陽歌卷

紙本。

單款。

清人僞。

蘇6—129

王武　花卉卷

紙本，設色。

"丁未殘臘寫於梁鴻溪上，爲宗皋老道翁粲正。王武。"四段，三題：第一題王世貞詩，二題自書詩，三題款。

三十六歲。

真。

蘇6—003

☆宋佚名　楷書華嚴經卷

紙本，朱欄。第六十六卷。

二十八行，行十七字。

宋人書。

末無經尾題記。末題鈐"宋迪"僞印。

有"秘殿珠林"印。

趙孟頫　行書卷

絹本。

前王穉登引首："趙魏公書。己卯四月，王穉登。"

趙行書"詠逸民"。

薛滿生藏印"約齋"。

僞。

董小宛　蝶圖軸

紙本，設色。

周肇祥邊跋。

畫僞劣。

王蒙　松溪高士軸

紙本，設色。

篆書款，言：畫於龍河方丈。

有張祖翼印。

畫有文伯仁意。

僞。

徐賁　山水軸

紙本，水墨。

僞劣。清人。

蘇6—039

☆丁雲鵬　煮茶圖軸

紙本，設色。精。

款真，畫草率而敝。

吳應卯　山水軸
　紙本，設色。
　癸卯。
　偽。祝枝山之甥，而此是清中期畫。

蘇6—236
嵇璜　書約齋榜☆
　絹本。
　真。

吳錫麒　隸書聯
　偽。

蘇6—049
董其昌　臨韭花帖卷
　綾本。
　前臨帖，後跋。甲子。
　七十歲。
　啓老三題。
　書不佳，後跋稍好而軟。
　疑。

蘇6—371
翁同龢　隸書七言聯☆

紅絹本。
　壬辰。
　偽。

蘇6—303
☆錢泳　臨各家書屏
　灑金箋。
　道光己丑。臨蘇詩、顏《自書告》、米、褚《聖教》。
　真。用力之作。

蘇6—126
姜宸英　行書論書卷☆
　紙本。
　單款。
　真。

蘇6—387
吳昌碩　書石鼓文卷☆
　紙本。
　甲午二月爲吳漁川書。款：吳俊。
　五十一歲。

蘇6—209
黃慎　書李崑濤司馬買棹姑蘇詩軸☆

紙本，設色、水墨。四條。
甲辰，和叔三兄。
清中期。

蘇6—316
陳鴻壽　隸書四言聯☆
　黃蠟箋。
　"偶有嘉酒，爰撫素琴。陳鴻壽。"
　草率。

蘇6—091
王鐸　行書五律詩軸☆
　綾本。
　辛卯秋夜。"魯記題詩處……"
　字硬，不貫氣。
　偽。

蘇6—092
王鐸　行書詩軸☆
　綾本。
　"昔我過源泉……即席作，王鐸。"
　偽。

蘇6—260
閔貞　人物軸☆

紙本。
　"正齋閔貞作。"畫二小兒攀缸沿。
　不佳。
　存疑。

王翬　倣雲林山水軸
　紙本。
　辛巳款。
　偽。

蘇6—203
錢陳羣　行書格言軸☆
　紙本。
　乾隆六年。
　字與習見者異。

蘇6—295
王學浩　山水軸☆
　紙本，水墨。
　甲申。
　粗率，多敗筆。
　陶云是真。

高鳳翰　百合軸☆
　紙本。
　左手。

一九八六年六月二十五日
無錫市博物館

釋湛然　猿圖軸
　　紙本，設色。
　　傲牧溪《猿鶴觀音》中之猿，
款"惠山寺僧湛然"。

蘇6—141
☆惲壽平　傲倪山水軸
　　紙本，水墨。
　　"師迂翁長林平岫，與既庭
道兄。園客壽平。"鈐"壽平"
朱白。
　　"壽平"二字連寫，少見。
　　"既庭道兄"四字改，款尚可，
四十左右之字。畫有爪樹枝，不
甚佳。
　　疑。

蘇6—139
☆惲壽平　梅花水仙册
　　紙本，設色。
　　只二片，在《十三行帖》前，大
小不一，是二殘册，吳湖帆配入。
　　畫梅花水仙。"歲寒仙客。梅
花師補之，水仙撫子固。"鈐"未

子"朱、"壽平之印"白。右側又
題七絕："渌濤初見蛟冰裂……
南田。"鈐"南田小隱"白。真而
雅。微塵黜。
　　又荷花一開。題七絕："波光
入座弄雲漪……客窗戲作蒲螗秋
艷。"鈐"壽平"朱、"南田艸衣"
白。不如上幅之佳。真。

蘇6—256
王傑　行書七言聯☆

金農　七言聯☆
　　高麗箋。
　　七十六叟金農……
　　敝，補描。
　　字大小不一，怪怪奇奇，有習氣。

蘇6—300
伊秉綬　隸書五言聯☆
　　紙本。
　　"詩書敦素好，蘭蕙緣清渠。"
乙丑，雪生三兄上款。
　　真而不精。

蘇6—357
華翼綸　山水屏☆

早年用力之作，法魏碑，尚無習氣。

今日所閱均無錫人陶□□之物，頗有佳者。如王翬山水、張習《送別圖》、張復《西林圖》、惲南田《山茶臘梅》、山水册、新羅《白芍藥》、奚岡山水、老蓮對聯等，皆上品也。

黃鶴山樵松溪高逸圖。乾隆癸
卯九月，寫寄小松九兄有道之賞。
三十八歲。
真而佳。

蘇6—312
☆姜壎　摹王繹作李清照小像軸
紙本，設色。精。
有題，言出宋元舊本。
人像艷麗。

蘇6—117
嚴繩孫　倣梅道人山水扇面☆
金箋。
戊申。
真。

蘇6—074
☆陳洪綬　行書五言聯
紙本。
"任頭生白髮，放眼看青山"，
洪綬爲振寰先生寫。

王士禛　行書五言聯☆
紙本。
豹人上款。
僞，字不似。

袁枚　書七言聯
僞劣。

錢大昕　隸書聯
僞劣。

蘇6—184
華嵒　楷書五言聯☆
紙本。
"摘崖圃句，奉贈周兄世長先
生。時癸亥嘉平，新羅同學弟華
嵒。"
六十二歲。
字工穩。敝。

蘇6—365
趙之謙　碧桃扇面☆
絹本，設色。
丁卯五月，蓉軒上款。
三十九歲。
真。

蘇6—366
趙之謙　書葛洪語屏
紙本，烏絲格。四條。
錄《抱樸子》文。

白雲溪外史壽平。"鈐"正叔"
朱、"壽平印"白。

晚年佳作。字亦秀雅，無俗
媚氣。

蘇6—137

☆惲壽平　山水冊

　紙本，水墨、設色。十開。精。

　"庚戌春雨中在見山堂畫。"

　三十八歲。

　法米山水。

　真而精。

　內印有甚差者，可知早年印確
有不佳者。

　內一開無款者似配入，紙熟、
墨黃、筆尖。

蘇6—183

☆華嵒　山水冊

　紙本，設色。十六開。

　"辛酉冬坐雲阿暖翠之閣，做
諸家法並題句。新羅山人華嵒。"

　六十歲。

　紙白黃而緊，發墨，用禿筆
畫，有佳者。

蘇6—185

☆華嵒　白芍藥軸

　紙本，設色。精。

　"濕風吹雨過蕉林……華嵒。"
字工麗。

　白色稍泛鉛。葉極佳，不減
南田。

　真而精。

蘇6—187

華嵒　山水軸☆

　紙本，設色。

　殘冊，一書一畫。書《養生》
一首。

　書聲清秀竹，秋氣淡凝山。

蘇6—178

☆惲冰　紫藤虞美人軸

　絹本，設色。精。

　"蘭陵女史惲冰。"鈐"惲冰"、
"清於"。

　學南田。

　畫板，色厚，不透明，然是真。

蘇6—283

☆奚岡　松溪高逸圖軸

　紙本，水墨。精。

蘇6—040
馬守真　蘭花扇面
　　"癸巳十二月念三日，寫祝子山詞宗壽，湘蘭馬守真。"
　　不真。

朱耷　大滌草堂圖軸
　　紙本，設色。
　　大滌草堂。何園爲極老宗翁寫。
　　張大千僞。

朱耷　眼光餅子軸
　　"己巳閏之八月吉夜畫所得。個山。"
　　僞。

蘇6—099
☆釋弘仁　疎柯拳石軸
　　紙本，水墨。小軸。
　　"辛丑蒲月寫於西溪蕭寺，漸江學人。"
　　五十二歲。
　　湯燕生隸書題："辛丑訪漸師於五明寺，出此志別，讚以記之。湯燕生。"
　　真。

釋髡殘　平遠山水軸
　　紙本，水墨。
　　印款。
　　印不佳。是舊畫加僞印。又疑張大千僞作。
　　上程正揆題，亦不言爲石溪。是接紙而成。

蘇6—148
☆安廣譽　倣倪山水軸
　　紙本，淡設色。
　　工細。
　　清初，無錫人。

蘇6—135
☆吳歷　竹圖並詩軸
　　紙本，水墨。對開冊頁改拼立軸。精。
　　爲貞度道詞兄寫。上題五言六句，《冒雨暮過白沙湖》。
　　禿筆畫。
　　真。字佳。

蘇6—140
☆惲壽平　山茶臘梅軸
　　絹本，設色。精。
　　題七絕："寒香還與歲寒期……

王元美有《記》。

蘇6—069

☆倪元璐　松石竹芝軸

紙本，水墨。精。

"潤甫詞宗正，元璐。"

爲卞文瑜作。

壬戌四月錢柱文題。

早年。元璐時年三十。

真而佳。

蘇6—060

☆邵彌　積書巖軸

絹本。精。

"崇禎十年歲丁丑六月，弟邵彌識。"南明社兄上款。

學唐早年。字小歐，佳。

真而精。

蘇6—112

☆顧眉、范玨　蘭花卷

紙本，水墨。大册改卷。

四片：二開顧眉，二開范玨。

顧鈐"眉樓"、"顧眉"。又鈐"柳隱如是"印。

范款：雙玉。鈐"春颺"。無柳如是印。

後不閒堂主人跋，言：顧氏名眉，字眉生。范氏亦秦淮女校書也。畫於崇禎丁丑。鈐"不遠復"朱方。

後王夢樓又録柳題顧横波詩三首。

潘奕雋題。

蘇6—041

馬守真等　四人畫卷

紙本，水墨、設色。

前馬守真等四人（娟、真、雪、梅）聯句，題："竹西雅集聯句，爲百穀契丈戲作。"鈐"湘蘭"白方。字不似上海、蘇州所見。

後吴娟娟白描水仙，馬守真蘭石，林雪菊花，蕊梅臘梅竹（"王定儒"）。

有"乾隆御覽之寶"及"石渠寶笈"印。

後紙王穉登題，字不似，是後加者。

蕊梅款右側有挖傷，疑去舊印，加僞題。

此件疑利用舊畫加僞題。

蘇6—068

倪元璐　山水軸☆
　　紙本，水墨。小冊改。
　　庚辰春日寫。
　　四十八歲。
　　僞。

王振鵬　漢宮秋月軸
　　絹本，設色。
　　界畫。
　　袁江後學，工細，而建築欹
危，樹石亦不穩。

蘇6—015

☆文徵明　小楷琴賦並圖軸
　　紙本，烏絲格。小幅。[精]。
　　下部畫蕉石鳴琴。嘉靖戊子
書。爲楊季靜書。
　　五十九歲。
　　字工而板，不秀；畫亦無清
氣，劣，衣紋及芭蕉尤甚。
　　舊倣本。

蘇6—011

☆張習　送別圖軸
　　紙本，淺設色。[精]。
　　鈐“三讓里人”、“禮官”象

印，以上迎首印。
　　“東吳”、“羽翮”、“畫省僊
郎”，以上款下印。
　　成化乙未送曹周用赴滇臬之任
作。詩後題：“成化乙未初秋，吳
門張習志於南宮之東署。”
　　前歌一章，字有宋克意，甚
秀雅。
　　畫粗筆，有謝縉、沈周早年及
王紱意。佳。
　　字與《吳門四家集》跋同。
　　孤本。

蘇6—037

☆張復　西林三十二景冊
　　紙本，設色。存十六景。選四
開[精]。
　　“萬曆庚辰，爲茂卿先生寫西
林三十二景，張復。”鈐“元春”
朱、“復”白。
　　三十五歲。
　　雪舲、葇渚（佳）、層磐、鶴
徑、沃山、榮木軒、石道、花
津、爽臺、菽亭、息磯、素波
亭、空香閣、上島、遯谷、風弦
障，以上共十六景，頗有佳作。
　　爲錫山安紹芳作。安氏西林，

壬寅。
　均真。

蘇6—171
何焯　書詩扇面 ☆
　紙本。
　爲用和書。
　真。

張照　家書稿

蘇6—277
☆錢坫　篆書七言聯
　紙本。
　能消忙事成閒事，不薄今人愛
古人。嘉慶壬戌。湘筠上款。
　真。

蘇6—282
黃易　隸書七言聯
　畫絹本。
　遜堂上款。
　真而佳。

蘇6—276
錢灃　行書七言聯
　紙本。

單款。
　真。

蘇6—238
嵇璜　書七言聯
　磁青紙。
　單款。
　真。

蘇6—146
☆石濤　行書詩卷
　紙本。
　五言古體：揮灑借毫素……
　"雪塔、風塔、夜塔、曉塔，
間坐長干一枝閣，次友人韻。"
鈐"阿長"白方、"零丁老人"朱、
"大滌子"朱橢。
　後楷書。末行書題"夏日廣陵
樹下，哲翁先生屬，清湘大滌子
書呈正"。
　張大千僞作。約三十年代僞，
有露相處。
　中段鈐"頭白身猶不認字"白、
"贊之十世孫阿長"朱；迎首鈐
"癡絕"朱長，均張氏僞，印色
偏紫，頗舊。

一九八六年六月二十四日
無錫市博物館

蘇6—020
☆唐寅　秋林獨步軸
紙本，水墨。精。
"蘇臺唐寅爲守閭作。"鈐"六
如居士"朱方。
有三希堂諸印、五璽。
梁薌林藏印。
舊僞。此件尚不及《雲槎圖》
卷，一望而知。

倪元璐　行書七絕詩軸
紙本。
野水參差落漲痕……
字板，轉折硬而不秀。
疑？

蘇6—042
☆安紹芳　倣倪山水軸
紙本，水墨。
"萬曆己丑，擬倪迂疎林遠岫
筆法，西林安紹芳。"
無錫人。張復有《西林圖》。
畫平平，不熟練。似不夠萬曆。

蘇6—094
☆王鑑　摹古山水册
紙本，水墨、設色。十二開。精。
方夏、金俊明、徐樹丕對題。
畫有數幅本色，佳。
"摹古十二幀於染香菴，王
鑑。"鈐"鑑"。真。小瘦字，有
米意。
觀此，則蘇州所藏王鑑爲真本
無疑矣。此册有與之相似者。

蘇6—132
☆王翬　倣倪山水軸
紙本，水墨。精。
癸丑夏五，王翬並識。前書論
畫一段，大字。
又小字一段，題：五月廿四
日，烏目山人王翬又書。
四十二歲作。
真。

蘇6—254
梁同書、王文治　字册☆
紙本。八開。
王書《新建太陽宮記》，乾隆
五十六年。
梁同書書《汪氏烈婦墓碣》，

錢杜　山水軸
　　紙本，設色。
　　偽。

奚岡　山水屏
　　四條。
　　庚申三月，倣一峯……
　　偽，舊倣。

蘇5—01
☆文徵明　行書遊天平山詩卷
　　紙本。
　　每行三字。雨過天平翠作
堆……長詩。款"徵明"。鈐"文
徵明印"。
　　偽。失步極多，是舊倣本。

蘇5—04
任薰　松鶴軸
　　紙本，設色。大軸。
　　壬午，謹甫上款。
　　款不佳，畫無阜長豪氣。
　　疑？

程嘉燧　山水册
　　紙本，設色。對開改方册。
　　畫偽。
　　王寅對題，亦偽。

　　蘇州觀畫止於此。博物館及
常熟藏品頗有佳者。文物商店甚
劣，頗出意外。或云與博物館有
矛盾，恐示人後爲博物館指名索
購，故秘而不出，以劣品敷衍搪
塞，徒費三日功夫也。"各有稻粱
謀"，可嘆！

一九八六年六月二十一日
吳江縣博物館

改琦　寒女機絲軸
　　紙本。
　　款不佳，畫板。
　　不真。

蘇5—06
吳昌碩　菊石軸☆
　　紙本。
　　自題七絕。無紀年。
　　真。

蘇5—02
☆唐寅　椿樹雙雀軸
　　絹本，水墨。小軸。精。
　　"頭如蒜顆眼如椒，雄逐雌飛
白葦蕭。莫趁螗蜋失巢穴，有人
拈彈不相饒。唐寅。"鈐"唐伯
虎"朱、"唐居士"朱。
　　粗絹，字、畫皆透白孔。印文
粗，稍差，字尚可。
　　畫枝頭二麻雀。枝葉佳，而雀
微薄，有林良習氣。

蘇5—05
任薰　桂菊雙貓軸
　　紙本，設色。
　　"阜長任薰畫於恰受軒。"
　　佳。

蘇5—03
☆王原祁　倣高尚書山水軸
　　絹本，水墨。
　　癸酉作。"山川出雲，爲天下
雨。癸酉九月望後，倣高尚書，
婁東王原祁。"
　　僞而劣。

改琦　麻姑軸
　　紙本，設色。
　　僞劣。

禹之鼎　洗象圖軸
　　紙本。
　　僞劣。

費丹旭　仕女軸
　　紙本，設色。
　　"庚子正月十日，子苕費丹旭。"
　　刮款，後添。

乾隆辛卯冬，寫於吳門寓齋。
畫平平。

文徵明　行書金鑾詩軸 ☆
　紙本。巨軸。
　偽而劣。

蘇3—043
王昱　山水扇面 ☆
　丁卯。

任薰　仙女騎鹿扇面 ☆
　絹本，設色。

蘇3—124
王素　花卉扇面 ☆
　芝亭。

蘇3—138
周閑　田間風味扇面 ☆

蘇3—144
任薰　水仙小鳥扇面 ☆

蘇3—141
任薰　秋葵扇面 ☆
　同治丁卯。

蘇3—146
任頤　花鳥扇面 ☆

蘇3—148
任頤　鬥蟋蟀扇面 ☆

蘇3—038
☆張玉書　行書祝廿七舅壽詩軸
綾本。
鄉里推耆舊……小詩奉廿七
舅翁。
真而佳。

蘇3—150
十指禪　指畫山水軸
絹本。
"十指禪寫。" 鈐 "十指禮"、
"家在衡山"。

蘇3—059
☆徐昂發　行書臨米甘露帖軸
綾本。
畏壘徐昂發，文生上款。
真而佳。

蘇3—104
楊塏　行書軸☆
描銀花箋。
王尚書存平居恂恂……
字義山。

蘇3—155
方兩江　行書七絕詩軸☆

帝寵詞臣……"兩江方季子。"

蘇3—008
陳繼儒　行書詩軸☆
紙本。
疑偽。

蘇3—126
趙光　行書軸☆
描金蠟箋。

蘇3—088
梁同書　行書軸☆
紙本。
辛丑。杲文上款。
真。

蘇3—076
☆顧原　棧閣好雲圖軸
紙本，設色。
乾隆甲子八月之吉，松仙寫。
鈐 "顧原"、"木公山人"。
畫學藍瑛。

蘇3—087
童鈺　梅花軸☆
絹本。

白紙。

江上堂成此一游……叔一龍爲

瑤田姪書。

字有似孫克弘處。

蘇3—095

余集　行書詩軸☆

紙本。

壬子，爲勉齋書。

真。

蘇3—011

張瑞圖　行書五律詩軸☆

紙本。

書劣，款字有異。

豈其人亦有僞之者歟？

殘破。

蘇3—040

陳奕禧　行書詩軸☆

蘇3—101

奚岡　行書詩軸☆

白蠟箋。

一層松磴一層雲……惕甫上款。

爲王芑孫作。

真而佳。

蘇3—084

☆劉墉　行書軸

描花蠟箋。

印款。六行。

佳。

孫岳頒　行書竹裏館詩軸

紙本。

真。

蘇3—089

梁同書　行書軸☆

紙本。

真。

蘇3—013

☆趙均　草篆五言詩軸

紙本。

谷中誰彈琴……平原趙均書。

真。

蘇3—009

☆趙宧光　草篆五言詩句軸

紙本。

"鳥吟檐下樹，華落窗下書。

趙宧光。"

真而佳。

馬荃　桃鳩雙燕軸
　絹本，設色。
　工筆畫。
　偽。添款。

蘇3—058
周笠　三元在望圖軸☆
　絹本，設色。
　"三元在望圖。庚寅春二月臨
南田翁本，吳中周笠。"鈐"雲
參書畫"、"又名桂馨"。

藍濤　雪景山水軸
　紙本。
　"癸未嘉平月，雲坪藍濤畫。"
在右側邊，是添款。
　偽。
　其內側壬午繆汝勵題詩四行。

翁方綱　大字橫披
　描花箋。
　偽。
　箋甚佳，可惜。

蘇3—049
上官周　秋山讀書軸☆
　紙本，設色。

己未長夏作此，並書舊作秋思
八首之五……
　畫、字均俗不可耐，蓋以《晚
笑堂畫傳》得虛名耳。已見數幅
皆如此，其俗視黃慎更甚。
　真。

蘇3—153
錢球　松林尋藥軸☆
　絹本，設色。大軸。
　"崇川錢球。"
　尚可，用力之作。

蘇3—078
勵宗萬　行書五律詩軸☆
　描畫絹本。
　官舍千峯裏……
　真。霉斑。

蘇3—121
☆郭尚先　行書論書軸
　紙本。
　憩亭上款。
　真。

蘇3—010
☆葛一龍　行書七律詩軸

朱嶠，時年八十有四。
　板。

董其昌　行書五絕詩軸
　紙本。
　石室月已滿……其昌。
　僞。

蘇3—031
汪喬　關羽像軸 ☆
　紙本，設色。
　汪喬敬寫。
　真而不逮上幅。

蘇3—074
陳治　春雨烟雲軸 ☆
　紙本。小條。
　甲戌。

蘇3—026
羅牧　山水軸 ☆
　紙本，水墨。
　"雲菴老牧。"
　特長。真。

蘇3—022
歸莊　草書七絕詩軸 ☆

灑金箋。斗方。
　款：歸莊題。
　是册頁對題。
　真。

蘇3—114
陳希祖　行書軸
　紙本。
　覺修上款。
　學劉墉。

蘇3—056
周顥　竹石軸 ☆
　紙本，水墨。
　"芷巖周顥。"
　真。

蘇3—102
陳瑞　溪山雲煙軸 ☆
　紙本，水墨。
　乾隆乙卯夏日。
　似吳石僊之濫觴。

釋鐵舟　松圖軸 ☆
　紙本，水墨。
　鐵道人。"鐵舟。"
　乾嘉。

款：芷道人……己丑清和月。
偽。

蘇3—081
錢載　蘭竹牡丹軸☆
　絹本，水墨。
　乾隆戊申，八十一。自題倣舊。
　偽劣。

蘇3—152
程倫　桃源採芝軸☆
　絹本，設色。
　奉祝□齡於福祉春臺。程倫寫。
　約雍乾，俗手。

蘇3—108
汪恭　臨王翬虞沅顧昉楊晉四家
合作蕉竹芝石圖軸
　絹本，設色。

蘇3—032
☆汪喬　觀泉圖軸
　絹本，設色。
　筆工緻，尚可。

蘇3—060
陳以岡　行書山谷語軸☆

紙本。
"天長陳以岡。"
字俗劣。

蘇3—116
陳武　仕女軸☆
　紙本，設色。
　嘉慶乙亥。
　畫半半。半身。

蘇3—054
鮑元方　秋景花果軸☆
　絹本，設色。
　"净璞鮑元方。"

蘇3—006
董其昌　行草書軸☆
　絹本。
　朱晦翁每經行處，聞有佳山
水……
　偽。

蘇3—077
朱嶠　荷花軸☆
　紙本，設色。
　丁未杏月寫於碧溪山房，巨山

一九八六年六月二十一日
蘇州市文物商店

蘇3—098
康忭　荷花軸☆
　絹本，設色。
　"乾隆乙巳初秋，二齋康忭製。"
　板俗。

蘇3—052
馬元馭　芝石軸☆
　絹本，設色。
　長題。真。左下鈐"家在虞山
山麓"朱長，佳。畫劣。

蘇3—044
沈詠蘭　碧桃雙鵝軸☆
　絹本，重設色。
　"倣北宋徐崇嗣畫法，康熙戊
戌仲春，燕山野士沈詠蘭合作。"
　絹黑。

杜鰲　山水軸
　紙本，水墨、設色。
　乾隆壬寅，婺州杜鰲指墨。
　粗俗惡劣。

陳熙　晴巒秋爽軸
　絹本，水墨。
　自題倣一峯。
　俗惡萬狀。

蘇3—096
周封　山水軸☆
　紙本，水墨、設色。
　乾隆乙巳，仰山上款，"于邨周
封"。
　有學張宗蒼處。

蘇3—004
董其昌　行書詞軸☆
　綾本。
　綠暗汀洲三月暮……汝寬上款。
　倣。

文徵明　行書五絕詩軸
　紙本，水墨。
　山中無……
　法黃而似沈。
　偽。

周顥　山水人物軸☆
　紙本，水墨。

"丁丑冬日，澹泉鄭岱法米南宮筆意。"

傳華嵒弟子。

畫劣。

蘇3—014

☆陳洪綬　水仙軸

絹本，設色。小幅。精。

題五絕："此華韻清繪……洪綬作與十八叔。"

畫石學藍瑛，水仙不甚精。如真，亦是早年。

字佳而不甚似，稍肥。

年代弱，而氣息不似，構圖亦不精。

存疑。暫不籤意見。

瑞光塔出金書法華經卷七後題記

"時顯德三年歲次丙辰十二月十五日，弟子朱承惠特捨淨財，收贖此古舊損經七卷，備金銀及碧紙，請人書寫，已得句義周圓，添續良因。伏願上報四重恩，下救三塗苦，法界含生，俱沾利樂，永充供養。"

據此，則此經原有殘缺，顯德三年補完。（公元956年）

甲申款。

畫花好，石差，款頗似。

疑。

蘇3—035

☆高簡　輕舟逍遙軸

紙本，設色。巨軸。

丙戌秋八月。自題時年七十又三。

款佳，畫粗筆，較粗率而板。不厚，或是大軸所致。

蘇3—033

許永　薔薇花軸☆

絹本，設色。

工筆。"辛丑秋日集城南竹深處分韻，在軒許永。"

蘇3—003

李士達　關公讀書軸☆

紙本，水墨、設色。

"萬曆乙巳孟夏吉旦，李士達寫於石湖村舍。"

款佳，畫粗俗，周倉與蘇博一幅極相似。

真。

蘇3—103

楊堉　竹石軸☆

紙本，水墨。

款：羲山。

蘇3—075

魏瓠　清溪平遠軸☆

紙本，設色。

"清溪平遠。丙子仲春寫於視壁山房，虞山魏瓠。"

黃鼎弟子。

畫學王蒙，刻板瑣碎。

蘇3—139

費以耕　鍾馗像軸☆

絹本，設色。

小鬼穿靴，其妹執衣。

蘇3—092

喻蘭　長恨歌圖軸☆

紙本，工筆重色。

"己卯夏日，西清畫史喻蘭製"，隸書。上隸書《長恨歌》。

蘇3—085

鄭岱　倣米山水軸☆

絹本。

學邊而板甚。

汪士慎　詩畫軸
　　上詩真，下畫梅偽。

何紹基　松石軸
　　偽劣。

蘇3—047
胡湄　桃花鴛鴦軸☆
　　絹本，設色。

蔣廷錫　花卉軸
　　絹本，設色。
　　偽劣。

虞沅　山水軸
　　絹本，水墨。
　　後加款。

蘇3—051
蔣深　蘭竹石軸☆
　　絹本，設色。
　　繡谷蔣深。
　　乾嘉。

蘇3—080
錢載　竹圖軸☆
　　紙本，水墨。
　　丁未，聘堂妹夫上款。
　　畫舊。竹秀而瘦弱，款嫩。
　　陶云是其子畫？

蘇3—099
朱棟　雨窗漫興軸☆
　　絹本，設色。
　　畫茶壺、茶爐等。壬戌款。
　　邊跋甚多，有潘世恩等。

蘇3—110
蒯嘉珍　傚麓臺山水軸☆
　　紙本。
　　嘉慶戊辰十月。
　　相似而笨。

蘇3—093
翟大坤　賞月軸☆
　　紙本，設色。
　　辛丑中秋。
　　粗率。

馬元馭　牡丹軸
　　絹本，設色。

蘇3—045
☆吳應貞　荷花軸
　紙本，設色。
　無款。鈐"應貞"、"含玉氏"。
　畫似唐芟一路。
　佳。

蘇3—090
于壽伯　富壽長春八百年軸☆
　絹本。
　畫柏、藤、八哥等，癸亥秋仲。
　乾隆。

畢瀧　堂上白頭軸
　絹本，設色。
　畫竹石、萱、海棠等。
　"堂上白頭。辛巳仲春，奉祝
張母王孺人五秩榮壽，畢瀧。"
　後加款。

蘇3—151
翁是撰　竹雀萱石軸☆
　絹本。
　壬戌。壽人者。

何適　蘭石軸
　紙本。

丁酉春仲。
　劣甚。

蘇3—012
王維烈　花鳥軸☆
　絹本，設色。
　"崇禎庚午夏日，無競王維烈
寫。"
　真。

蘇3—073
余穉　歲朝圖軸☆
　紙本。
　瓶中插松枝等。甲申元日試筆。
　真而劣。

蘇3—068
☆余省　楊柳八哥軸
　絹本，設色。
　己卯新秋，爲尊老二先生。
　六十八歲。
　真。

蘇3—086
薛懷　蘆雁通景屏
　紙本，設色。四條。
　榮召三哥上款。

蘇3—007
☆陳繼儒　行書紀行册
三十二開。
起三月二十四日，至四月十
五止。
言訪南羽，南羽弟子曹道寧贈
其畫，云云。
魏尚賓、陸禹枚、王揆跋。
真。

方塘　竹圖軸☆
絹本，水墨。
是裱畫師，同光之際，在保定。

蘇3—061
沈銓　蜂猴圖軸☆
絹本，設色。
乾隆丁卯。上半松裁去部分。
六十六歲。

蘇3—120
蔣寶齡　林巒烟色軸☆
紙本，水墨。巨軸。
翠嶺上款。
真而劣甚，堆砌而成。

蘇3—072
沈宗維　仕女軸☆
紙本，設色。
震澤沈宗維。
清康乾間。乾隆内廷供奉。

蘇3—065
☆黄慎　二仙圖軸
紙本，設色。
畫鍾、吕，上方一鶴，款：瘦
瓢黄慎。
人面不似，衣紋不佳。
疑。

蘇3—091
袁瑛　携尊問事圖軸
紙本。
戊申初冬。自題曾入侍内廷，
畫携尊問事圖，云云。款：二峯
袁瑛。

蘇3—113
朱昂之　萬壑松風軸
紙本，設色。
辛丑。
七十八歲。

曹志桂已印行。

蘇3—055
沈德潛　行書潘甸村七十壽序
卷 ☆
　瀟金箋，烏絲欄。
　乾隆十六年書。
　真。

蘇3—028
姜宸英　張使君提調陝西鄉試闈
政記略卷 ☆
　册改卷。原每開六行，畫欄。
　癸酉陝西鄉試，云云……
　真。

高簡　山水册
　紙本。二開，推篷。
　倣巨然筆法於靜者居，簡。渾
厚，佳。
　又一開。設色。鈐"高簡"、
"澹游"二印。真。

王鑑、王翬　山水
　各一開，推篷。尺幅同上。
　與高簡上二開紙幅同，畫法相
似，疑是高畫被加偽款。

釋上睿　山水人物册
　金箋。二開，推篷。
　偽。

蘇3—063
☆蔡嘉　花果竹石雜畫册
　紙本，設色。十二開，推篷。
　愛堂上款。
　佳。

蘇3—083
弘旿　山水册 ☆
　紙本，設色。八開，推篷。
　戊辰秋九月……
　偽。

蘇3—046
周碩　折枝牡丹册
　絹本，重設色。十二開。
　"康熙甲戌穀雨寫於蕉邑跂鶴
園中，盤水周碩。"

佚名　仕女册
　無款。
　清人。工細而俗。

畫右下鈐"吉祥止止室"朱方。

本畫末:"山居圖。王廉州擬巨公有此墨意。戊午秋孟,寫應簡緣大兄屬。醇士戴熙作於味經閣。"鈐"戴熙"白、"醇士"朱。

"於"字挖填。

五十八歲。

後俞樾隸書《香雪艸堂記》,光緒元年。

李鴻裔長詩,《香雪草堂歌》。

蔣德馨、楊沂孫、楊恩海、汪鳴鑾跋。

畫不逮上卷,時間早八年也。

蘇3—132

☆戴熙　湖山偕隱圖卷

紙本,水墨。

宋人重墨,元人重筆……乙卯四月,辛芝大兄屬。醇士戴熙。鈐"與江南徐河陽郭同名"朱方。

五十五歲。

後吳郁生題,言此潘爲潘世恩子弟……又言戴嘗手題文宗畫不稱旨,文宗手裂所作畫,因乞歸,云云。

蘇3—111

☆錢杜　舊雨軒圖卷

絹本,設色。

前牟所引首,乙巳,湘山五弟上款。

畫絹本,有學新羅意。題"道光辛丑正月,錢杜力疾記"。爲湘山作。姚元之、陳介祺、龔自珍題畫上。龔辛丑,陳道光壬寅。畫及諸題均作於袁浦。

嚴保庸題《金縷曲》,庚戌十月。

朱昌頤庚戌孟冬、楊能格、何栻、王復、金守瀾、齊學裘、龔丙吉等,均湘山上款。

蘇3—115

☆李世則　山水冊

絹本,設色。十二開,直幅。

乾隆壬寅春日寫於白友軒。

一般。畫有套子,俗。

董其昌　臨閣帖冊

皮紙。四本。

閣帖第一。華亭董其昌臨。

存卷一至八,缺九、十。

僞本。

一九八六年六月二十日
蘇州市文物商店

蘇3—071
鄭燮　行書七律詩軸☆
　紙本。
　藥溪上款。日落西南澹有星……

蘇3—023
☆查士標　山溪浮艇軸
　紙本，水墨。
　山夕浮艇少風波……
　粗筆。單款。
　應酬貨。

高鳳翰　菊石軸
　紙本。
　二題。不見家鄉菊……
　倣右手書而不似。
　偽。

蘇3—005
董其昌　行書七言詩軸☆
　綾本。
　偽劣。

蘇3—029
☆朱耷　松鹿軸
　紙本。
　"八大山人寫。"
　松針、松幹均劣甚。
　偽。

蘇3—131
☆戴熙　四梅閣圖卷
　紙本，水墨。短卷。精。
　何紹基引首"四梅閣圖"，簡緣
上款，乙丑書。
　畫上題："四梅主人種梅構閣，
藏逃禪老人四梅華畫卷，屬寫一
圖，附題絕句云……乙卯二月，
醇士戴熙。"鈐"醇士詩畫"朱方
小印。
　五十五歲。
　後亢樹滋書《四梅閣記》，言潘
順之藏《四梅圖》……
　真而精。

蘇3—133
☆戴熙　山居圖卷
　紙本，水墨。
　前何紹基引首："山居圖。簡緣
同年屬題，何紹基。"

崇禎十七年。

蘇4—076
何焯　行楷書司馬光洛陽耆英會
軸☆
　紙本。

虛谷　山水軸
　紙本。
　敝甚。

孫陞等　明人尺牘册☆

致劉煥吾雨山札。煥吾名魁。
　孫陞、翟汝儉、□有徐、朱希
孝、張舜臣、葛守禮、鄺澡、趙
貞吉等。
　均真。鄺澡一開頗雅。

方琮　山水册
　紙本，設色。小袖册。
　真。

嚴訥、嚴澂、嚴澍等　尺牘册
　真而佳。

蘇4—061
楊晉　水仙梅雀軸☆
　紙本，水墨。
　甲辰八十一作。
　錢文光、刁戴高題。

蘇4—108
陶成　松林策蹇軸☆
　紙本，設色。
　丙申春日，實齋陶成。
　清前半，乾隆左右。

蘇4—067
孔毓圻　松石萱花軸☆
　絹本。
　印款。
　孔繼涑之子。

蘇4—043
姜宸英　行書七律詩軸☆
　紙本。
　"筍老蒲青燕啄泥……姜宸
英。"
　真。

蘇4—035
☆顧夢游　行書五律詩軸

紙本。
　"玉臺凌霞秀……録陶爲抱翁
老社翁壽，弟夢游。"
　真。

蘇4—053
包庶　蓉鷺圖軸☆
　紙本，設色。
　癸卯夏日戲寫，雲間包庶。
　清前中期。

蘇4—120
張問陶　自書詩軸☆
　紙本。
　小行楷。庚申秋日作。托子瀟
贈竹橋。
　真而佳。

蘇4—064
賈鉝　倣梅道人山水軸☆
　水墨。
　丁丑仲夏，百石翁鉝並識。鈐
"賈鉝一字可齋"朱。

蘇4—027
顧旻　倣倪山水軸☆
　甲申作於豫章客舍。穆菴顧旻。

瞿汝説　家書卷☆
　黃紙本。
　小行書。寄瞿式耜。
　瞿式耜之父。

蘇4—029
明佚名　瞿氏四世像册☆
　絹本，設色。
　歸莊題，款：歸乎來。
　徐增、方夏、陳濟生、施惟明、沈藥、金俊明、李實、程棟、楊補、陸世鎏題。
　明人作。

蘇4—093
鄭燮　行書軸☆
　紙本。
　大字。去上款。江邊弄水采蘋……

蘇4—080
余珣　梅雀山茶軸☆
　紙本，設色。
　荆山余珣。庚辰長至作。去上款。

蘇4—123
陸機　蘭石軸☆

絹本，設色。
　道光二十九年。
　俗惡之作。

蘇4—117
孫原湘　行書爲鶴老書軸☆
　朱紅蠟箋。

蘇4—102
劉墉　行書詩軸☆
　紙本。
　故人不見意何如……石菴。
　真。

蘇4—101
劉墉　行書王安石詩軸☆
　紙本。
　鳥石崗邊繚繞山……丁巳作。

蘇4—068
汪士鋐　行書五律詩軸
　紙本。
　康熙庚子秋八月。野寺垂楊外……
　六十三歲。

蔣廷錫、蔣溥　畫書成扇
　　紙本。
　　蔣廷錫畫，蔣溥書。
　　真。扇骨晚。

蘇4—009
董其昌　臨閣帖卷☆
　　綾本。
　　清前期仿本。

祝允明　小行草書杜詩卷☆
　　黃紙本。
　　仲宣上款。
　　舊人臨本，約明後期。
　　前鈐“邵�341之印”白、“鄂庭”
朱二印，或即其人所書。

蘇4—001
☆汪俊　壽少保太宰白巖喬公
六十序卷
　　紙本，烏絲格。
　　今年癸未，公初滿甲子……
　　小楷，極似文早年。白巖即喬
宇也。
　　後湛若水（行書）、季方、夏
言、文徵明、呂柟、陳沂、汪
佃、孫紹祖、馬汝驥題，均真而

佳。文書小楷雅，與汪俊序判然
二人手筆。

蘇4—057
☆楊晉　四季花卉卷
　　絹本，設色。
　　“己亥長夏……西亭七十六老
人楊晉。”
　　真。

蘇4—017
☆劉鐸　行書豐江瞿父起田翁考
績應召序卷
　　絹本。
　　記瞿式耜事。天啓癸亥。
　　廬陵人。
　　真。

蘇4—022
劉榮嗣　書記瞿起邰事詩卷☆
　　記瞿式耜堂弟起邰救錢牧齋、
瞿式耜下東廠事之詩。“牧齋以
史筆記其事，余得從而歌詠之”
云云。
　　詩丁丑秋作。
　　真。

蘇4—018
張維　林風澗雪軸☆
　絹本，水墨。小幅。
　辛酉六月，避暑虎丘山樓作
此……

蘇4—089
余省　牡丹軸☆
　紙本，設色。巨軸。
　戊寅，潛老上款。
　六十七歲。

蘇4—087
余省　百合鷄圖軸
　絹本，設色。
　甲辰三月，唯老二兄上款。
　三十三歲。

蘇4—127
程庭鷺等　菊花卷☆
　紙本，設色。
　春巖上款。
　蘇鎬、張熊、沈榮、錢聚朝、
沈庭煜、馮箕、申紫霞、吳儁、沈
榮、繆麟、吳楷、沈焯、黃鞠、程
庭鷺二開（自後向前倒記人名）。

蘇4—044
許永　花鳥册☆
　絹本，設色。六開。
　內一折枝牡丹佳。
　乾隆間。

錢芳標　行書詩軸
　紙本。
　清前期學董者。

陸治　翠鳥荷花軸
　僞劣。

蘇4—088
余省　百事如意軸☆
　紙本，設色。
　折枝花。百事如意。己巳冬日，
唯亭余省。
　五十八歲。

蘇4—079
蔣廷錫　折枝花卷☆
　絹本，設色。
　辛亥二月。
　六十三歲。
　真。有霉斑。

紙本，朱欄。四條。

去上款。

學鄧石如。（家藏詩册即此人書）

蘇4—137

☆翁同龢　山水册

紙本，水墨。八開，推篷。

癸卯四月作。甲辰四月，爲童子程福題。

逝世前一月耳。

真。

蘇4—136

翁同龢　書畫合卷☆

紙本，水墨。小袖卷。

前書黃庭堅《和常父丁卯雪詩》，壬寅歲除。

餘紙畫雪，題“春滿江南”，癸卯新正三日。

翁同龢　鬥牛圖卷☆

紙本，水墨。

後吳俊卿等題。

真。

翁同龢　楷書屏

紙本。四條。

體齋上款。

大字。真。

蘇4—135

翁同龢　行書屏☆

紙本。四條。

壬午，金門賢甥上款。

大字。真。

蘇4—132

楊沂孫　楷書八言聯☆

紅紙本。

仲才表姑丈上款。光緒元年。

六十四歲。

真。

蘇4—066

陳元龍　行書七言詩軸☆

滿架薔薇錦帳垂……

王翬　山水軸

絹本，設色。

辛未款。

弟子輩僞作。

"至正十二年冬十月，王蒙。"

篆書。

偽。

董其昌　青綠山水軸

紙本，設色。

新偽。

蘇4—099

薛爵　萬竹柴門軸☆

紙本，設色。

丁巳秋八月八十五叟。

清前期劣畫。

鈐"方山世裔"章，則薛應旂之後嗣也。

陳鐸　水閣讀易軸

紙本，設色。

"秋碧陳鐸。"

清中期。

蘇4—112

杜世紳　岡陵修竹圖軸☆

絹本，設色。

嘉慶二年丁巳，松巖上款。

楊廷麟　書詩軸

絹本。

即楊兼山。

偽。

徐枋　芝石軸

絹本。

偽劣。

蘇4—024

來周　爲公箆作山水軸☆

金箋，設色。

"丁亥春月上浣，爲公箆二兄畫，來周。"

釋常瑩　山水軸

紙本。

倣山樵，款：庚午秋日寫，常瑩。鈐"珂雪"白、"常瑩"朱。

畫舊。款字弱？

楊沂孫　隸書屏

紙本，朱格。

同治九年款。

偽。

蘇4—133

楊沂孫　篆書韻目屏☆

一九八六年六月十九日
常熟市文物管理委員會

蘇4—028
于繼鱒 獻壽圖軸 ☆
　金箋，設色。
　"武英殿中書于繼鱒畫。"鈐
"于繼鱒印"白。
　銜名僞款，不通。

蘇4—072
許佑 蛛網圖軸 ☆
　紙本，設色。
　畫上題詩殆滿，皆無名之輩。

蘇4—097
蔣淑 荔枝軸 ☆
　絹本，設色。
　款：又文淑臨。上蔣廷錫題
詩，款：丙午六月十又一日，觀
女淑臨宣和設色荔枝圖題。青桐
居士。

王翬 倣雲林山水軸
　絹本。
　題東坡咏王詵詩二首。
　僞。

蘇4—105
王宸 倣王蒙山水軸 ☆
　綾本，水墨。
　七十二歲作，清園五兄上款。
　真。

蘇4—116
孫原湘 梅花軸 ☆
　紙本。
　硯培上款。
　真。

蘇4—118
張崟 松窗讀易軸 ☆
　紙本，設色。
　倣趙文度，崐泉上款。
　款不佳？

黃公望 秋山暮靄圖軸
　絹本。
　"至正九年七月廿又四日，大
癡學人爲元誠畫秋山暮靄圖。"
　麓臺後學。
　僞。

王蒙 山水軸
　紙本，設色。

蘇4—141
☆任薰　麻姑獻壽圖軸
　金箋，設色。精。
　"阜長任薰寫於吳門。"

蘇4—081
汪繹　行書和青門牡丹詩卷
　紙本。
　戊寅款，小顛上款。

"乙丑秋月，栗園麐。"禹翁
上款。
　五十五歲。

蘇4—069
☆馬崒　花卉軸
　絹本，設色。
　工筆。"壬申春正月擬宋人法，
寫請雨翁先生清鑑，海虞馬崒。"
鈐"馬崒之印"、"一字蒼谷"。
　乾隆前。

蘇4—023
王節　奇觀石壁書畫軸☆
　紙本，水墨。書畫對開改軸。
　甲申春日款。畫款：貞明。

蘇4—146
任頤　鍾馗軸☆
　紙本，朱色。
　光緒戊寅。
　三十九歲。
　真。

蘇4—147
☆任頤　朱竹桐鳳軸
　絹本，設色。精。

款：伯年。
真而佳。

蘇4—150
倪田　牧牛圖軸☆
　紙本，設色。
　光緒甲辰三月。
　五十歲。
　學任伯年。
　真。

蘇4—149
吳昌碩　大字篆書逍遥遊橫披☆
　癸丑。
　七十歲。
　真。

蘇4—083
☆唐俊　溪山歸牧圖卷
　絹本，設色。
　雍正戊申初夏畫於婁江，石耕
唐俊。
　四十六歲。
　王石谷弟子，畫頗似，佳於
楊晉。

"甲午長夏橅南田翁筆意，奉
祝伊翁年先生八十大壽。魯亭余
省。"

八十三歲。

畫倣南田。

真。

蘇4—090

☆余省　梅花八哥軸

紙本，設色。巨軸。生紙。

"己卯清和月寫爲朝綱二姪。
唯亭省。"

六十八歲。

翁仁　指畫花鳥軸

紙本，設色。

乾隆乙卯冬日，静邨翁仁指畫。

挖嵌款，但下半是原款。

蘇4—094

吳一麟　菊石軸☆

絹本，設色。

"柳溪吳一麟。"

南田後學。

蘇4—106

于壽伯　藤花游魚軸☆

絹本，設色。

壬戌款。

乾嘉。

蘇4—075

☆蔡遠　山水軸

絹本，設色。

壬辰長夏，洪谷子遺則。

石谷弟子。

蘇4—084

汪應銓　行書集唐詩三首軸☆

絹本。

張庚　山水軸

紙本。

丁丑孟冬畫於樹珠堂。

僞。

金昆　山水軸

絹本。

臣金昆恭畫。

舊畫填款。

蘇4—086

吳麐　山水軸☆

絹本，水墨。

蘇4—048
☆王翬　倣王蒙南山真逸圖軸
　絹本，水墨、設色。
　丁卯作，松溪道翁上款。
　又壬辰自題。
　雍正丙午楊晉題。

王翬、楊晉　竹雀軸
　紙本，水墨。生紙。
　乙亥款。
　款弱畫薄。
　倣本。

蘇4—060
楊晉　梅花軸☆
　紙本，水墨。
　款"西亭老人"。鈐"七十九
翁"印。
　康熙壬寅。

蘇4—046
☆王武　松菊蘭石軸
　絹本，設色。巨軸。
　乙卯作。
　四十四歲。
　真。

蘇4—054
☆武丹　倣山樵山水軸
　絹本，設色。
　乙丑清和月，子老道兄。
　真而佳。

蘇4—085
☆馬荃　倣宋人花卉軸
　絹本，設色。精。
　"己未夏五，橅宋人折枝六
種，江香馬荃。"

馬荃　倣北宋人花鳥軸
　"乙亥春倣北宋人筆意，江香
馬荃。"
　不如前幅，字嫩畫板。
　偽。

蘇4—055
☆劉源　榴芝軸
　綾本，設色。
　"丙辰午日，爲艾太夫子添壽。"
　字似笪重光。

蘇4—092
余省　竹菊軸☆
　絹本，設色。

蘇4—039

☆歸莊　行草七言詩二句軸

紙本。

桃花細逐楊花落……歸莊。

佳。

蘇4—042

馮武　行書臨蘭亭軸☆

紙本。

戊子，八十二歲作。

蘇4—077

王澍　行書七絕詩軸☆

紙本。

無紀年。

真。

蘇4—049

☆王翬　芳洲圖軸

絹本，設色。巨軸。精。

丁亥七十六歲作，爲芳洲之子
兆鶚作。

畫中間不逮處，是弟子輩起
草而石谷點綴成之，即所謂作坊
物也。

蘇4—056

楊晉　聽鸝軒清集圖軸

絹本，設色。

壬辰春正虞載先生招集聽鸝
軒……

真。

蘇4—045

☆顧大申　幽谷青峰軸

綾本，設色。

"華亭顧大申。"鈐"見山"、
"大申"。

真而佳。

蘇4—041

☆笪重光　春水孤舟軸

紙本，水墨。

真。

蘇4—058

楊晉　倣趙吳興山水軸☆

絹本，設色。

己亥。去上款。"老鶴時年七十
有六。"

真。

上半撕去，後補寫款。乙巳款，
乙字補書。
　真。

董其昌　倣倪山水軸
　絹本，水墨。
　偽。

蘇4—007
☆周之冕　松梅芝兔軸
　絹本，設色。
　萬曆壬辰仲冬既望寫，周之
冕。擦上款。
　畫松石學文徵明。
　真。

藍瑛　蘭竹石軸
　紙本，水墨。
　壬午。
　失群册。敝。

蘇4—011
☆程嘉燧　幽亭老樹軸
　綾本，水墨。
　"崇禎八年夏六月，孟陽畫於
祁江成老亭，時年七十有一。"
　鈐"孟陽"朱。

蘇4—019
張維　倣山樵山水軸☆
　絹本，設色。
　"癸亥初夏，倣黃鶴山樵筆，
張維。"

蘇4—151
宋珏　載鶴圖軸☆
　絹本，設色。
　"嘯齋宋珏。"
　清人。

傅山　書詩軸
　絹本。
　竹涼歸臥內……
　偽。

蘇4—100
蔣溥　行書詩軸☆
　描花絹本。
　庚午。
　真。

蘇4—110
梁巘　行書五古詩軸☆
　紙本。大軸。
　真。

書《落星岡》、《東山寺》二詩。
學蘇。

蘇4—006
☆張鳳翼　行書金魚百尾歌扇面
　金箋。
"己巳初秋書於求志園之怡曠
軒。"
七｜九歲。

蘇4—152
徐熙　行書七律詩扇面
　金箋。
寄曹伯玉給諫舊作。鈐"杲若
氏"白。

蘇4—037
☆孫枝　過墻竹扇面
　金箋。
戊子八月廿又五日，文長上款。

蘇4—103
☆劉墉　行楷書臨蘇黃庭內景經
扇面
　紙本。
西溪大宗伯上款。
真。

蘇4—010
☆朱之蕃　楷書登瀛歌扇面
　金箋。
學文。
真。

蘇4—098
☆劉松　遠浦歸帆扇面
　紙本，水墨。
"甲子立夏寫，石亭劉松。"

文徵明　山水軸
　紙本。
草樹離離落照間……文壁畫
並題。
嘉靖癸丑陸師道題。
僞。

趙左　秋林曳杖軸☆
　絹本。
"秋林曳杖。趙左。"
畫散漫，無松江氣；款弱。
僞。

蘇4—012
袁尚統　枯樹孤棹軸☆
　紙本，水墨、設色。

紙本，設色。

辛卯秋日寫於延翠山房。

石谷弟子，畫似而弱。

蘇4—138

釋雪舟　山水扇面☆

　　金箋，水墨。

　　庚午，摹唐解元法……

　　清同治、光緒人。

蘇4—115

王學浩　倣雲林山水扇面☆

　　金箋，水墨。

　　庚寅六月，松谷上款。

　　七十七歲。

　　真。

蘇4—059

楊晉　牛圖扇面☆

　　紙本，設色。

　　"庚子秋七月畫爲咸翁先生法鑑，楊晉。"

　　僞。

蘇4—139

釋雪舟　山水扇面☆

　　紙本，水墨。

光緒戊戌，贈菉卿，款：西湖僧雪舟。

菉卿即韓應陛也。

蘇4—034

☆王鑑　倣北苑扇面

　　金箋，水墨。

　　"北苑筆。王鑑。"鈐"玄照"朱。拼六骨。

　　畫經描補。

蘇4—074

☆陸漢　春遊歸棹扇面

　　紙本，設色。

　　癸酉，體老上款。

　　學王石谷，刻板。

卞文瑜　山水扇面

　　紙本。

　　"甲戌六月，寫爲茂老道兄，卞文瑜。"

　　僞。

蘇4—065

歸允肅　行書詩扇面

　　金箋。

　　壬子秋日，因齋上款。

金箋，設色、小青綠。

倪高士疎林遠岫，昂之擬於萍

綠山房。

蘇4—130

戴熙　竹圖扇面 ☆

灑金箋，水墨。

仲青上款。自題：畫便面十

許，不復能構思，略存水墨數點

而已，云云。

“戴”字瘦長，早年。

真。

蘇4—142（吳大澂畫部分）

洪鈞、吳大澂　書畫扇面 ☆

紙本。

吳畫山水，己巳。

洪書，無紀年。

均蓉亭上款。

真。

蘇4—122

☆王玉璋　倣王原祁山水扇面

紙本，設色。

即王鶴舟。

蘇4—095

余稺　菊石扇面 ☆

紙本，設色。

庚辰新正，聖老長兄上款。

乾隆。

蘇4—071

許佑　萱花扇面 ☆

紙本，設色。

己酉夏，聖老上款。

蘇4—121

張問陶　行書詩扇面 ☆

東山上款。

蘇4—113

秦儀　山水扇面 ☆

紙本，設色。

丁酉。

即秦楊柳。

蘇4—125

張祥河　行書詩扇面 ☆

海珊賢聲上款。

蘇4—082

唐俊　山水扇面 ☆

蘇4—153
☆趙芷　山村帆影扇面
　金箋，設色。
　"廣陵趙芷。"

□元　山水扇面
　金箋。

蘇4—154
廣闓　行書扇面☆
　金箋。
　象成上款。

蘇4—134
☆虛谷　竹石扇面
　金箋。
　滋卿上款，"覺非盦虛谷"。
粗筆。
　徐云是五十左右，必真。

趙廷珂　行書扇面
　紙本。
　不知何人劣書。

蘇4—143
洪鈞　行書五言詩扇面☆
　紙本。

蘇4—013
☆趙佐　水村山色扇面
　金箋，設色。
　款：趙佐寫。
　是其早年。有似顧正誼、董其
昌處，墨重。
　真。

王鑑　山水扇面
　紙本。
　偽。

蘇4—016
☆劉原起　春耕圖扇面
　金箋，設色。
　"丁巳九月，劉原起。"
　萬曆四十五年。
　學文。

蘇4—070
☆翁陵　山齋觀瀑扇面
　金箋，設色。
　己亥，衛翁上款，款：建安翁陵。
　金陵後學，有藍瑛氣。

蘇4—119
朱昂之　山水扇面☆

一九八六年六月十八日
常熟市文物管理委員會

蘇4—002
☆文徵明　行書七律詩扇面
金箋。
鷄聲詩：乍鳴東海日東昇……
真。

王翬　山水扇面
金箋。
偽。

王翬　山水扇面
金箋，水墨。
丁丑款。
真而不精。

蘇4—052
☆惲壽平　行書庚申送宗岐北游
詩扇面
紙本。
工楷，筆弱而散，乍視姿媚而
無骨力。
偽。

李流芳　山水扇面

己丑。
偽。

蘇4—062
☆楊晉　柳溪散牧扇面
丙午款。
畫劣，字不似。
偽。

董其昌　行書扇面
駿公道丈上款。
偽。

蘇4—040
查士標　書倪雲林詩扇面
賓洛上款。

錢謙益　書扇形片
偽。

蘇4—004
☆陸治　路斷潮平扇面
金箋，設色。
題：雲雷屯未解……工楷書。
畫佳。

再閱王翬二十開畫冊

　前王氏甲午題，真。

　畫各幅均無款，鈐印一二方不等。畫右上有籤，是石谷自書。

　各幅水平極不一：較佳者爲⑳、⑪、⑩等；其餘頗孱弱，用色亦滯，必僞。而較佳之七幅中，亦毫無石谷個人特點，筆墨無似處。甲寅石谷四十三歲，技術已臻成熟，而個人筆墨特點，下筆輕重、起止皆可辨，但暮年用筆重而甜滑之習氣尚未生耳。其代表作有前見蘇博之《水竹幽居》，及初期惲王合作諸作，用筆與此全無似處。故此冊二十開恐全非真本。記此俟考。

再閱王鑑二冊。

　十二開者必僞；六開者亦做本，但年代早、筆墨頗似耳。畫法有與蘇博《虞山十景》冊相近者。

蘇4—025

曹化淳　自書詩卷☆

紙本。

"崇禎辛巳孟秋，手書於綿穀館之澹園。"鈐"曹化淳印"朱、"止虛子"白、"紫垣省篆"朱。

真。

次日再閱王時敏畫册

張廷濟籤，題黃秋山藏本，王修竹題記。此至精之品。道光十一年購。

又題：黃名繼佐、王名志熙。道光二十一年款，云寫於白宋箋上。

①△倣北苑。鈐"遜之"白方。紙鬆。

②倣趙伯駒江皋秋色。紙黃而緊。鈐"遜之"朱白。款佳。

③△倣倪高士。鈐"王時敏印"白。偽。紙、畫俱新。

④倣趙夏木垂陰。鈐"王時敏印"白。

⑤倣大癡筆。鈐"王時敏印"白、"王遜之書畫記"白。佳。

⑥倣趙令穰村居圖。鈐"王時敏印"白。有"省齋鑑賞圖書"白。佳。

⑦倣巨然。鈐"遜之"朱白。印同第二幅，而畫稍鬆。

⑧△倣梅道人。鈐"遜之"白。紙灰白。

⑨倣黃子久。鈐"時敏"白長。佳。

⑩倣米元暉。鈐"煙客"朱。紙同上幅。

此件甚難著手。

③倣倪紙新筆弱，望而知爲偽。

②、⑤、⑥三開筆法、著色、題款均佳，必真。

⑨亦真。

⑦畫稍鬆，而印同②，故亦只能認爲是真。

④真而佳，印文與⑤同，與③文同而非一印。

⑩紙與⑨全同，畫尚可，款亦基本無問題，只能認爲真。

①、⑧紙發灰，與上諸幅（除③外）發黃而緊密者有異。畫稍鬆，多敗筆。鈐"遜之"白印亦同。款字筆法有似處而差。存疑！有可能爲偽。

總計即③必偽，①、⑧疑偽。

蘇4—096
☆魚俊　逸興軒雅集圖卷
　乾隆丁卯作。其人名俊字雲津。
后王繼良、王應奎題，即同集諸人也。
又魚元傅題，蓋俊即其先人也。

蘇4—036
宋曹　行書懷素卓書歌卷☆
　紙本。
"八十老逸史宋曹書。"
真。

蘇4—005
周蕃、陸廣明、周啓大　明三家書詩合卷☆
　灑金箋。
周書李白《宣城謝朓樓詩》，無紀年。
陸廣明書詩。
周啓大書詩。

蘇4—104
☆王宸　盤山勝狀卷
　紙本，水墨。
癸亥冬日，逸巖上款。畫盤山風景，題言用素摺索畫。其畫紙

確存摺痕也。
後乾隆癸亥起元書《登盤山絶頂詩》。
真而佳，頗似麓臺。

蘇4—003
☆李濂、伍好古等　詩圖卷
　紙本。
前題"別知"二大篆字，款"前溪暘爲蕲皋書"。
前李書《南都行》，款"汴李濂"。餘紙畫圖。
畫末鈐"好古"、"白下伍生"二白文小印，則畫爲伍好古所繪。
後又伍好古畫一段，餘紙蔣山卿書詩。
後又一段，伍畫蔣書，畫雪景。
後正德乙亥景暘書《別知詩序》，言顧英玉舉進士居京師，正德乙亥官南京……蓋送顧琛南行之作也。

明佚名　雙鈎張芝知汝帖卷
　竹紙本。
舊人自《閣帖》中鈎出。
翁同龢、俞樾題。

置社約……清平要著新詩寫，好
記崇禎第一年。"

以上是中年筆，字在黃道周、
程孟陽之間，工雅。真。

仲雪兄折梨花見贈，口占奉
謝……弟謙益稿，呈仲雪詩翁
笑正。

此是晚年筆。真。

內一詩用十竹齋箋寫。

照第一、第末二段。

董其昌　題三元經卷

紙本。摺子改卷，每開四行。

是倩人鈔寫者。

末二開董題。

蘇4—021

☆王琳　龍王禮佛卷

絹本，設色。

"佛弟子王琳拜寫。"鈐"王琳
之印"、"華岳父"。

晚明人畫。

蘇4—014

歸昌世　竹圖卷☆

紙本，水墨。

"癸酉秋日，歸昌世寫。"鈐

"歸昌世印"朱白、"文休"白。

六十一歲。

真。

蘇4—038

☆胡士昆　蘭石卷

紙本，水墨、設色。

"甲辰陽月寫於大樹草堂，清
溪胡士昆。"鈐"士昆"白欄。

王民題。末陳舒題，言見元青
一竹，補石三四拳，云云。

後龔賢長題詩，款：半菴龔
賢題。

暮年衰筆。

蘇4—111

黃鉞　西泠惜別圖卷☆

絹本，設色。

前錢泳隸書"西泠惜別圖"五
大字。

末款："西泠惜別圖。嘉慶庚午
將有山西之行，寫此留爲崇本宗
丞世兄。黃鉞。"

僞。

堅要入賬。

四開。

戊子十月八日。題：倉碩、吳俊。

四十五歲。

蘇4—020

☆黃道周　楷書趙文毅公文集序卷

紙本，烏絲欄。精。

正楷。"崇禎丁丑九月，漳海後輩黃道周敬書。"

六十三歲。即趙用賢。

後潘奕雋、石韞玉等跋。

錢泳引首。

佳甚。

蘇4—008

鄒元標　楷書趙文毅公傳並書後卷☆

黃紙本。

前同治七年楊沂孫篆書引首。

"明嘉議大夫吏部侍郎兼翰林院學士定宇趙公傳。"末款："萬曆壬寅季秋，吉水通家友人鄒元標頓首拜撰。"下鈐"仁文主人"、"吉陽鄒爾瞻父"二白文大印。

五行摺子接裱。

《書後》款同上。

嘉慶七年吳蔚光跋。又潘奕雋觀款，錢大昕、洪亮吉、汪志尹、孫原湘、陳文述、石韞玉、錢泳、楊沂孫、翁同龢等跋。

是一清初人鈔件，與尺牘所見不類。

蘇4—051

☆惲壽平　書畫卷

紙本，設色。

第一段行書。

袁中郎論瓶花云云。長至前七日甌香館書。

臨本。

第二段雙松。

題：畫泰山五大夫松，尚存其二云云。

畫幹及松針全非惲法。字佳於畫。

偽。

蘇4—030

☆錢謙益　楷書詩卷

紙本。

花朝。

"寒食日與王仲雪、僧彌、叔維、仲範、履之輩小集。是日初

題"倣劉松年"。南陔上款。

壬子黃虞稷對題。

王槩鹿

題"麋壽"。

雲龍對題。

末開王槩、王蓍題，壽南陔八十，壬子上款。

均真。

蘇4—033

☆王鑑　山水册

紙本，水墨、設色。六開，直幅。精。

倣巨然、子久、趙千里、趙文敏、江貫道、倪高士。

無本款。

頗似，而用筆不精，大效果相似而已，款字亦不對。

舊倣本。

蘇4—128

秦燡　尚湖話別圖册☆

絹本，設色。對開。

畫一開，題跋。乙未。

道光間跋。

孫原湘等　詩册

直幅。

孫一開，餘人若干。

蘇4—107

☆沈宗騫　山水册

二册，共二十四開，推篷。

戊子夏五，沈宗騫作於五峯園。

真。

蘇4—114

程致遠　花果册☆

紙本。八開，對開。

乾隆元年。

乾皴畫蔬果，如邊壽民法。

自題摹花溪老人，則法周荃也。

蘇4—124

林則徐　楷書心田鄭公墓誌銘册☆

紙本。

歐體。

與手書《國史》册相同，早年書。

真。

蘇4—148

吳昌碩　書册☆

絹本，設色。

僞劣。

胡纘宗等　名人尺牘册
　明清人，胡纘宗、周順昌。
　真。

蘇4—109
☆方薰　山水册
　紙本，設色。十二開，直幅。
　倣倪、郭熙、趙令穰、王蒙……
　"乾隆甲午首夏，倣古十二
頁，爲雨耕同學作於某里王氏之
居易堂，懶儒方薰。"
　三十九歲。
　工緻有味，秀。

蘇4—091
☆余省　花鳥册
　紙本，設色。十二開，直幅。
生紙。
　鈐"天家畫史"橢圓。
　"壬午長至，唯亭余省。"末葉
左下鈐"時年七十有一"白方。
　真。

王寵　楷書離經九歌册

紙本。

小楷。嘉靖丙戌。

舊僞。

蘇4—063
☆王蓍、王槩　山水花卉合册
　紙本，設色。七開，方幅。
　王蓍壽桃
　　自題：壬子今逢八十春……
　　南陔上款。
　　王槩題詩畫上。
　　徐哲對題。
　　真而佳。
　王槩梅花水仙
　　元翁上款。
　　曹元秀對題。
　王槩山水
　　南陔上款。
　　壬子仲冬胡其毅對題。
　　山水佳。
　王槩人物
　　題"返老還童"。南陔上款。
　　張怡對題。
　王蓍山水
　　題"貞石絶俗"。
　　山水有似陸㬎處。
　王槩松

設色。

鈐"王翬之印"白。

真。

△⑫范華原太行山色

設色。

鈐"石谷子"朱、"王翬之印"白。

△⑬黄大癡清溪突巒

設色。

印仝上。

畫甚差。

△⑭趙令穰重林雪村

設色。

印仝上。

△⑮夏禹玉秋林烟雨

設色。

鈐"石谷子"朱。

△⑯趙承旨漁浦丹楓

設色。

鈐"石谷子"朱。

△⑰宋徽宗柳溪閒泛

設色。

鈐"石谷子"朱。

筆極稚弱。

△⑱閻次平翠嶂花村

設色。

筆弱色浮。

△⑲高克明蜀棧寒雲

紙本,水墨。

⑳王右丞山陰雪霽

設色。

鈐"王翬之印"。

真。

甲寅王時敏對題。時年八十三。

中年力作,筆墨甚精能。内王右丞一開尤佳。真者七開。有配入者加△以别之。吴人狡猾,往往真假相間。已數見。

蘇4—026

☆葉雨、吴徵 山水册

金箋。八開,方幅。

各四開。

葉雨秋林釣艇。金箋。壬午冬日。

錢牧齋對題,僞。

又,吴偉業對題二開。共四開。

吴徵山水。山中夜雨⋯⋯壬午。

又二開。楊廷樞對題,徐汧對題。與錢、吴均一人所書。

文徵明 山水册

臨張孟皋十二幀求教，任頤。"

二十九歲。

筆較拘謹而不放，多用禿筆。

存翁即周閑。爲贈渠之作。畫亦做其法也。

真。

蘇4—047

☆王翬　做古山水册

紙本。二十開，直幅。精。

前自題，言甲寅游鹿城，爲東海司寇作。甲午八十三歲題，則四十三歲爲徐乾學作者也。

每幅自題籤，老年筆。

△①王晉卿烟江叠嶂

設色。

鈐"王翬之印"白。

△②王叔明松壑晴嵐

設色。

鈐"石谷子"朱、"王翬之印"白。

筆松而碎。

△③蕭照霜柯煙月

紙本，設色。

鈐"石谷子"朱、"王翬之印"白。紙同一印諸幅。

④董北苑積雨初晴

水墨。

鈐二印。

有晚年意。真。

△⑤李晞古瀟湘晚泊

設色。

鈐"石谷子"朱。

⑥郭熙寒巖飛瀑

設色。

鈐"王翬之印"白。

真。

⑦董北苑嵐容川色

設色。

鈐"王翬之印"白。

真。

⑧關仝疎松絕壁

設色。

鈐"王翬之印"白。

真。

△⑨李成江城行旅

設色。

鈐"石谷子"朱、"王翬之印"白。

⑩范中立春林遠嶼

設色。

鈐"王翬之印"白。

真。

⑪劉松年磵壑幽居

一九八六年六月十七日
常熟市文管會

蘇4—031

☆王時敏　倣古山水册

紙本。水墨六開、設色四開，直幅。精。

張廷濟書引首，隸書。

王志熙題，戊申三月。

△倣北苑（水墨）。

趙伯駒江皋秋色（設色）。

倣趙文敏夏木垂陰（設色）。

△倣倪高士（水墨）。疑。

倣大癡（水墨）。

倣趙令穰村居圖（設色）。

△倣巨然（水墨）。疑。

倣梅花道人（水墨）。

倣黃子久（設色）。

倣米元暉（水墨）。

過雲樓顧氏物。

均印款，無本款。疑原不止此。

內倣北苑、巨然、倪三開畫劣，紙、印均不同，是後配入者，加△以別之。紙亦不同。

蘇4—032

☆王鑑　山水册

紙本，水墨、設色。十二開，推篷，對開册改。精。

前"烟客勁敵"引首四大字，袁于令書。

丙午夏杪寫於半塘精舍，婁水王鑑。

六十九歲。

鈐"華嵒"、"秋岳"小印。

畫稚字弱，印亦劣。

舊倣本。

蘇4—078

馬元馭　花卉册

紙本、絹本，設色。直幅。

雜配各體。均有錢湘靈、錢陸燦跋。

內絹本花卉無款印；又紙本一幅，上均有錢陸燦手跋。

又一茄子，有錢陸燦跋。

又一紙本白秋海棠，錢陸燦邊跋，言扶犧圖之云云。則明言爲馬氏作也。

蘇4—145

☆任頤　花卉小品册

絹本，設色。推篷。

"同治七年七月，爲存翁老伯

紙本。

西橋上款。

學朱昂之，畫、款均似，惜無紀年。

沈宗騫　山水軸

紙本，水墨。

新僞。

蘇3—002

張復　靈隱飛來峰軸☆

紙本。

天啓乙丑，“中條山人張復，時年八十”。

金農、杭世駿　梅花扇面

金畫梅。“丙子春二月。”金箋。僞。

杭畫梅並長題。紙本，水墨。

蘇3—128

☆翟成基　臨仇英秋涉圖軸

灑金箋，設色、大青綠。

摹仇英之作，尚有典型。惟筆甚弱，色浮而艶，望而知爲摹本也。

佳。

明末清初。

蘇3—062
李鱓　虎圖軸☆
紙本，淡設色。
"㦤道人李鱓。"四眼虎。
劣極，上部挖補。
偽劣。

蘇3—123
翁雒　三秋圖軸☆
紙本，設色。
畫菊石。道光癸巳，雲巢
上款。
四十四歲。
真而佳。色脱。

董其昌　楷書老人星賦軸
綾本。
偽劣。

王鑑　倣巨然遥嶺溪橋軸
紙本，水墨。
後加款。現款處大片挖補。

董其昌　草書七言斗方

綾本。
偽。

蔣璋　人物立軸
紙本，水墨。

蘇3—037
張煒　牡丹軸
絹本，設色。
丁巳重陽前一日。菊坡上款。
非南田弟子張煒。

蘇3—036
吕學　蘇武牧羊軸☆
紙本，淡設色。
真而劣甚。

石滌　秋山紅樹軸
紙本，水墨。
偽。

仇英　文姬歸漢軸
絹本。
偽劣。

蘇3—119
劉彦冲　笙歌雲水軸☆

絹本。四條。

二真二偽，真亦不佳。

林嵐雨色（配入）、茂林叠嶂（舊）（八十老人）、林亭逸致（舊）、溪山清致（配入）。

蘇3—134

吳雲　疎林草亭軸☆

紙本，水墨。

丙寅。

真。

蘇3—117

☆湯貽汾　石圖軸

紙本，水墨。

己酉四月，湯粥翁。

七十二歲。

真。

蘇3—107

王霖　牛圖軸☆

紙本，設色。

白下王霖。

蘇3—100

奚岡　倣大癡山水軸☆

紙本，水墨。

"乾隆乙卯秋日，倣黄子久法，蝶野奚岡。"

真。

戴熙　山水軸

紙本，水墨。

甲辰十月，銘三上款。

偽。

蘇3—030

☆朱白　荷香清夏圖軸

絹本，設色。

"荷香清夏圖。辛卯夏五日，倣趙文敏筆法，天藻朱白。"

石谷後學。

真。

蘇3—140

☆葛尊　山水軸

紙本，設色。

己卯。

清後期。

蘇3—015

張鳳儀　梅雀軸☆

絹本。

濃梅鳳儀寫並題。

蘇3—025
☆鄒喆　水閣臨秋軸
絹本。精。
"丙午冬月望後，鄒喆。"鈐
"方魯"。
佳。

楊晉　春江放鴨軸
絹本，設色。
偽。

惲壽平　靈芝竹石軸
絹本，水墨。
偽劣。

蘇3—094
馮洽　春江放鴨軸☆
紙本，設色。
辛巳秋八月。
三十一歲。

蘇3—082（王玖畫部分）
王玖、董棨　書畫扇軸
董棨粗筆書。
☆王玖尚佳。紙本，設色。

蘇3—067
☆方士庶　臨黃大癡贈元璘山
水軸
紙本，水墨。
至正八年戊子春仲，大癡老人
爲元璘良友作，時年八十。
左側荊南周耆題，亦元璘上款。
乾隆二年六月五日方士庶跋，
言黃爲琴川大師畫儗金圖，十三
年後見又爲足成之。此則三日而
就云云。
四十六歲。
尚有典型，可窺原作之構圖及
面貌。

計光炘　溪陽謁墓圖卷
設色。
道光辛卯謁計改亭墓而作。
後諸人跋，無名家。

蘇3—122
翁雒　竹雀龜壽圖軸☆
紙本，設色。
"丁亥初秋，小海翁雒。"
真而劣。

楊晉　山水屛

不似。
　偽。

蘇3—017
戴進　雪景山水軸☆
　絹本，設色。
　人面似萬曆風氣。
　填款。

王鑑　山水軸
　絹本，設色。
　有似蔡嘉處。
　偽。

蘇3—070
☆鄭燮　蘭竹軸
　絹本，水墨。
　樂居同學上款。
　絹黃。款佳，蘭劣。
　是真，但不佳耳。
　陶云疑。

蘇3—018
☆王鑑　做一峰烟浮遠岫軸
　絹本，設色。
　壬子款。
　偽。余與劉均提出偽。

此件水準甚差，尚不逮前見徐
公做者，不知何以能惑之？

吳豫傑　竹圖軸
　絹本，水墨。
　俗手劣畫。

蘇3—048
☆蔡遠　做趙令穰山水軸
　絹本，設色。
　乙亥秋仲。
　石谷弟子。
　尚佳。

蘇3—034
☆惲壽平　花卉軸
　紙本，水墨。扇面裱軸。
　月季。無紀年。
　畫薄，用筆弱而亂，字亦劣甚。
　偽。

蘇3—021
陳舒　做李長蘅山水軸☆
　綾本，水墨。
　"丁未清秋法李長蘅先輩筆，
陳原舒。"粗筆。
　五十六歲。

蘇3—127

☆何紹基　金陵雜述卷

紙本。

行書詩稿。末款："蝯叟艸於金陵朱履巷寓，時甲子嘉平望日。"

六十五歲。

後題：到金陵即交滌侯一信，云云。

蘇3—149

☆任預　浮巒暖翠卷

紙本，設色。

前趙學轍等二題。

"雲溪仁兄大人屬畫浮巒暖翠圖。己亥四月做大癡筆意，立凡任預。"

畫頗新。

蘇3—001

☆呂紀　四喜圖軸

絹本，設色。巨軸。精。

款在右側：呂紀。鈐"四明呂廷振"朱方。

真，尚潔净。

下部竹、石佳，上部梅、禽劣，老幹用筆瑣碎而亂，全幅無

吕氏俊爽之氣。

疑。

蘇3—109

蒯嘉珍　花卉册☆

紙本，設色。二册，二十四片。

嘉慶九年。

劣甚。

蘇3—112

錢與齡　花卉册☆

紙本，設色。二册，二十四開。

後林則徐跋，梅曾亮跋。

即蒯嘉珍之妻。

以上爲夫婦合册，共四册。

蘇3—156

☆沈羹　柳苑戲春軸

絹本，設色。大軸。

丁巳夏日，翁硯上款。

清前期，畫粗俗。

蘇3—064

☆黄慎　拐仙軸

紙本，水墨、設色。巨軸。

筆畫粗俗；字有不可通處，亦

三十三歲。

吳俊卿、鄭文焯題。

畫真而劣。

蘇3—016

☆黃金耀 雜書詩卷

紙本。

行書《舟中詠燈》、《婁門夜舶》等詩。

款：乙亥杪冬從澄江歸，舟中刻燭聯句……"松厓居士黃金耀書"。

乙亥爲崇禎八年。

後黃塈跋，言先公陶菴手跡，爲子孫者不能珍藏一二，徒於友人家得見，益重吾罪矣，云云。款"陶菴不肖子塈百拜謹識"。鈐"黃塈之印"白、"憨齋"白。

又雍正四年張陳典跋，言黃、夏兩先生皆館於上谷侯氏。

又侯炯跋，言與先曾伯祖聯句……則上谷之侯，即峒曾、岐曾也。

夏氏疑夏允彝也。

聯句有蘊生、雍瞻、啓霖、雲俱、智含、研德、幾道、彦舟，共八人。

即黃淳耀。

此卷爲黃館於侯氏，携侯氏子弟赴試，歸舟聯句之作。黃氏書之。

真而佳。字學蘇，與婁堅、李長蘅有相似處。

已閱黃氏七八件，唯此卷必真。

趙湘舲 人物卷

絹本，設色。

世俗漫畫，戲裝，面上畫白，俗惡之甚。

費丹旭題，偽。每畫上有俗子書，末填三行偽費氏款。

蘇3—079

錢載 松竹梅卷

紙本，水墨。

與曹秀先、申甫同扈從避暑山莊，三人同徵鴻博，故共集會賦詩，錢爲作畫，人各一卷。乾隆乙未作。

佚名 倣鍾馗出獵圖卷

絹本，水墨。

即摹張葱玉藏傳顔輝畫本。

清人摹，尚佳。

後加錢選偽跋。

約乾隆左右？

無拘山人　蘭石卷 ☆
紙本，水墨。
款：無拘相道人、坴亭等。末
署"無拘山人寫"。
俗劣。
清中期。

蘇3—106
☆王學浩　少峰讀書堂圖卷
絹本，水墨。
陳權引首，癸酉花朝後二日，
少峰上款。
畫款："少峰讀書堂。嘉慶十七
年歲次壬申，爲少峰年丈作，崐
山王學浩。"
隔水又跋，言：文待詔爲張少
峰作圖（張丑之祖）。少峰得之，
因以自號，爲寫吳門新居……
道光元年潘奕雋跋。
真。

蘇3—027
羅牧　行書七言詩卷 ☆
紙本。
書"遇雨溪山秋色新"七言長

詩，款"牧行者"。
真。

任薰　雙鈎菊卷 ☆
紙本，淡設色。
無款。工筆。
戊戌任立凡跋，言：是卷先
叔阜長公爲沈氏作，共二十種。
未竟，立凡著色以贈玩月軒主
人……
費念慈、吳昌碩跋。

蘇3—125
程庭鷺、范璣　樂賓堂圖卷 ☆
紙本，設色。
范在前，咸豐元年。
程在後，咸豐丁巳，寶欽上款。
翁心存、邵淵耀、錢湄、顧
翃、楊沂孫等跋，均寶欽上款。

蘇3—136
任熊　山水仕女卷 ☆
紙本，設色。
吳俊卿引首。
畫一仕女坐樹下。"乙卯十月
杪，永興任熊渭長客吳中題。"挖
上款。

一九八六年六月十六日
蘇州市文物商店

蘇3—069
☆鄭燮　行書冊
　紙本。八開，推篷。
　雍正十二年十一月、雍正甲寅
諸款。
　末開字雅。
　真。

蘇3—050
☆上官惠　山水冊
　紙本，設色。八開，直幅。原裱。
　"甲申仲秋，莆田上官惠。"鈐
"上官惠"白、"布和"白。
　畫筆細碎，小家氣，然是真。

蘇3—105
☆王學浩　山水冊
　紙本，設色。十二開，推篷。
　庚午六月，倣宋元各家意於寒
碧莊，云云。
　佳。

蘇3—135
楊峴　行書隨園詩選冊☆

二十三開，直幅。
吳俊卿辛丑跋，稱之爲藐師。
真。

蘇3—066
張照　臨蘭亭及天馬賦冊☆
　紙本，烏絲欄。十開。
　雍正戊申，緒老上款。
　倣本。字有似處而弱，《天馬
賦》尤甚。
　再思仍是真，早年字秀而筆力
弱耳。

蘇3—019
宋曹　行書會秋堂七言詩卷☆
　紙本。
　無紀年。
　草率。
　真。

蘇3—020
☆陳砥　蘭竹芝石卷
　紙本，水墨。
　"擬松雪翁陔蘭九畹圖，時辛
亥春三月下浣，陳砥。"鈐"陳砥
之印"、"石民"。
　畫十餘叢，筆秀而弱。

蘇1-001

唐佚名　書妙法蓮華經七卷

磁青紙本，金書。

有太和重修款。（未見。陳玉瑩館長云。）

正面包首金銀綫畫五朵花，作梅花形排列。

引首扉畫，金、銀、石綠三色畫。晚唐畫，精妙。

扉畫只存五幅，另二卷破碎。

至精之品，國内無雙。紙是麻紙染藍。

各卷字非一人手書。第四卷佳，第二卷書平平。

蘇1-004

北宋大中祥符六年盝頂木盒

四面畫天王，衣紋頓挫輕重甚佳，勾面及手尤妙。

盒内壁有大中祥符六年墨書功德主題名，則爲北宋製無疑。蓋箱中文物可爲舊物，而木盒專爲獻物之用，應是獻時特製者也。

以上瑞光塔出土物。

市井人手書小經卷近百卷

書不佳，是市井俗書。

紙本，水墨。

前隸書題，功甫上款。爲潘曾
沂畫。

石韞玉、梁章鉅、陶澍、朱
珔、齊彥槐、朱綬、吳廷琛、陳
文述等。

蘇1—440
☆顧鶴慶　枕江樓圖卷

紙本，設色。

真。

錢杜　賞梅橫披

紙本，設色。

壬午款。

僞劣。

蘇1—442
徐�　種榆仙館圖卷 ☆

紙本，設色。

壬申，曼生上款。

四十六歲。

畫在王鑑、石谷之間。

蘇1—472
袁沛　區田觀穫圖卷 ☆

紙本，設色。

前程恩澤篆書引首，功甫上款。

畫道光己丑作，潘功甫上款。

萬台、程恩澤、陳鑾、林則徐
（庚寅）、張井、李國瑞、吳榮
光跋。

蘇1—327
☆楊晉　倣雲林山水軸

絹本，水墨。

己亥春二月作，蒼石上款。

七十六歲。

蘇1—486
陳璞　學海堂重開圖卷 ☆

紙本，水墨。

癸亥作。

廣東諸人題。

蘇1—447
張培敦　摹陸復梅花圖卷 ☆

紙本，設色。

道光九年己丑。

臨趙承嗣、文壁、沈周、成天
章、姚詹、唐寅、惠鎧、成周、
曹鏌、馬洪、正德改元張傑題，
言：陸梅莊爲畫梅，石田題之，
諸賢復和。

同治甲戌，季文上款，"汪昉年七十六"。

蘇1—523
吳穀祥　霜染疏林卷☆
紙本，設色。
辛丑畫於環秀山莊。
五十四歲。

蘇1—524
吳穀祥　臨王原祁倣大癡山水卷☆
紙本，設色。
又臨二題。

蘇1—229
李公麟　過海羅漢卷
雲母箋，墨白描。
明末人畫。
王元甡書《心經》。

蘇1—428
☆王學浩　種榆仙館第二圖卷
紙本，設色。
"辛未九月，爲曼生先生作，王學浩。"

孫延、郭麐、史炳等題。
真。

蘇1—404
周鯤　溪山訪友圖卷☆
絹本，設色。
"周鯤恭畫"，在前下。鈐"臣""鯤"二印。
石谷後學，晚至雍乾。擦去臣字，款墨淡。

明佚名　會昌九老卷
絹本，設色。
明人作。
好片子。

蘇1—489
任薰　花鳥卷
紙本，設色。
"乙亥夏五月，蕭山任薰阜長寫於恰受軒。"
四十一歲。
没骨設色，真而不佳，平淡無重點。

蘇1—429
王學浩　區田觀獲圖卷☆

蘇1—246
呂宮　行書七言詩扇面☆
　金箋。

盧象昇　行草扇面
　金箋。
　偽。

蘇1—494
☆任薰　倦繡圖扇面
　紙本，設色。精。
　仲笘上款。
　真而佳。

蘇1—481
☆費以耕　春堤試馬扇面
　紙本，設色。
　壬子，淡生上款。
　工筆。

蘇1—485
☆費以群　羅浮仙夢扇面
　金箋，設色。
　丁卯，蘋洲上款。

蘇1—275
錢陸燦　行書扇面☆
　金箋。

蘇1—493
☆任薰　猫蝶扇面
　金箋，設色。精。
　仲笘上款。

蘇1—434
徐渭仁　行書臨董扇面☆
　金箋。
　金叔上款。

蘇1—443
張廷濟　行書詩扇面
　甲辰作。
　七十七歲。

蘇1—457
貝點　臨沈周山水卷☆
　紙本，設色。
　道光丁未，"六泉貝點"。

蘇1—470
汪昉　雲圃讀書圖卷 ☆

費念慈題畫上，門人款。題艮
菴像，即顧文彬也。

後畫。仕女數十人，衣紋及花
甚清勁。款："甲戌秋八月爲艮菴
先生補圖，蕭山任薰阜長寫。"

何紹基己酉小楷題；張穆己酉
題《滿庭芳》，小楷佳。

十七年後乙丑何子貞再題；
潘曾瑩、汪昉、吳雲、程庭鷺
等題。

後顧氏自跋，言原有董小宛畫
一卷，題者甚多，後失去。此爲
重繪者。款：艮菴。

顧麟士　四十八歲自畫像卷

前小像。紙本，設色。"壬子
西津自製，時年四十八歲。" 鈐
"顧鶴逸"白。

後附趙孟頫書《黃庭經》。烏絲
欄。學趙書，其中有文徵明體，
是明人僞造。

蘇1—252

☆傅山　書畫卷

紙本。畫精。

丁卯吳雲引首。

前書杜詩七首，款："辛酉寅

月録工部雜詩，真山。"鈐"傅山
印"白。

後山水，款"太原山寫"。鈐
"傅山印"白。

後毛懷長文記青主趣事。

又吳雲題。

書法滑，平平，不精。

畫粗筆，前所未見。畫山有學
土蒙處，是真。

蘇1—294

☆王翬　水竹幽居卷

紙本，水墨。精。

壬子八月，余客毘陵，江上笪
先生亦至，同客楊先生竹深齋，
抵掌十日……用宋人意，畫水竹
幽居。先生見而悅之，因取奉
贈，云云……

畫左下角鈐有"笪氏在辛"
印，即贈渠者。

後惲格詩。

末阮元題。

至精之品，秀潤清淡，壯年力
作。畫技已成熟而習氣尚未生，
爲石谷畫中最佳之品。

董文驤（易農）引首及跋，亦蒼竹上款。

蘇1—477

張之萬　山水冊☆

八開。

癸酉新秋。

六十歲。

顧洛　山水冊

紙本。對開。

癸亥初夏畫。

後趙次閑穎拓《王稚子闕銘》。

（即倣製拓本。）

蘇1—002

☆張即之　楷書華嚴經冊

烏絲格。梵夾冊。精。

卷三十八。

首尾全。

真，字平淡。

蘇1—216

顧紹和　蘭花卷☆

紙本，水墨。

明人。

湯貽汾題籤，爲吳平齋題。

每叢有題：褚篆（癸酉，八十五）、佟世隆、宗元豫、金聲、蘭陵白萬、石城胡任興、華陽潘玠、顧爲棟、徐永宣、章性良、吳世泰、方辰、毗陵唐襄鉅、張鵬、毘陵莊虎孫、眭克權、西陵周世傑、隱几道人（"秀夫氏"朱）。

末款："崇禎癸未寫，紹和。"

鈐"顧紹和印"白、"子怡"朱。

後隔水韓葵題。

吳拱辰、卞時钑、笪重光等跋。笪款"鬱岡道士笪蟾光"，鈐"笪重光印"、"道名蟾光"、"在辛"三印。

查士標、張孝思、周而衍、唐宇肩、陳鍊、陳鵬年、徐潮、吳廷楨、潘之彪、尤珍、蔡方炳、余京等題。

畫手平平，而題跋極夥，多名人。

蘇1—488

☆任薰　華天跨蝶圖卷

紙本，設色。

前何紹基引首。

後顧子山三十八歲、六十七歲二像。

一九八六年六月十四日
蘇州博物館

蘇1—238

☆四王惲吳　山水集册

方册，二十開。部分入 精 。

王時敏。水墨。"癸卯秋爲淑文仁翁兄壽，王時敏。"真，平平。

王鑑。紙本，水墨。戊申小春倣子久筆。本色，真。

王原祁。紙本，水墨。"倣高房山。原祁。"禿筆，佳。 精 。

王翬米顛研山。"劍門樵客王翬戲墨於金閶寓齋。"

王翬。設色。"江鄉清夏。寫大年意。"

王翬漁莊秋霽。紙本，設色。對題唐宇肩，配入，文與畫無涉。

王翬寒溪圖。紙本，水墨。"剪燈呵凍戲作，癸丑十月四日，石谷子。"四十二歲。

王翬。"落木又添山一峰。寫放翁詩意，石谷王翬。"

王翬倣李成雪村歸棹圖。"戊午閏月既望爲蒼竹老親翁，王翬。"四十七歲。錢昌祚對題，亦蒼竹上款。

惲壽平臨董宗伯寒林。紙本，水墨。鈐"正未"、"壽平"。

惲壽平倣高房山山水。紙本，水墨。

惲壽平摹子久富春一角。紙本，水墨。

惲壽平倣董其昌水天空闊山水。紙本，水墨。

惲壽半山水。紙本，水墨。簡淡。自對題。

吳歷。"湘江秋思。畫成微雨，覺秋氣蕭瑟。漁山吳歷。"

吳歷。"予學道山中，久不作雨淋墻頭畫法。梅雨新晴，爲蒼竹表妹丈寫此。吳歷，辛酉五月。"五十一歲。自對題。

吳歷。紙本，水墨。"王叔明遠帆秋水。吳歷。"

吳歷山水。紙本，水墨。"延陵吳歷寫。"構圖甚滿。

吳歷。"西溪竹木。爲顥菴老先生寫，吳歷。"

吳歷致叔美賢甥札。言：到太倉，王煙客已臥床不起，執手相看而已。旋即逝去。留此待葬後歸。又賣畫於此，遣張三先歸，云云。

前王鏊書"芝庭"二大字。灑金箋。真。

畫被抽換。

正德丁卯祝允明行書《記》。灑金箋。真。四十八歲。

唐寅題，款"蘇門唐寅爲芝庭葉君賦"。被摹本抽換。紙不對。

張直丙寅題。灑金箋。

俞科辛未題。灑金箋。

戴涇爲葉子升先生尊君題。灑金箋。

文徵明題。白紙。是他人題，接僞款。

陳鼎題。白紙。

除陳鼎外，真者均明灑金箋，唯唐、文二題爲白紙。

末沈德潛等題。

蘇1—170

☆文從簡　米庵圖卷

紙本，水墨。

前董書"米菴"二大字，款：青甫丈。紙尾文從簡跋，真。

後文從簡《米庵圖》。書、畫均嫩。稱張丑爲內兄。

後江陰李如一楷書跋。

又文柟錄趙宦光詩，稱張丑爲舅氏。

蘇1—009

☆張雨　行書詩卷

紙本。六段。精。

至正丙戌秋孟，七絕。"登善菴主張雨書。"六十四歲。

至止癸未正月二日。"得春老學齋試筆。"六十一歲。學歐，稍早。

"靈石菴張雨頓首"，"惠示見懷長句……"佳。

儗寒山子一首。贈活死人窩道玄先生，甲申歲上元日。六十二歲。

跋金應桂書帖。方外張雨。言金氏至元間鮮于伯機尚及識之，書學率更，一洗凡俗之態云云。佳。

玄卿帖。綠箋。佳。

前引首，篆書"句曲外史詞翰"，無款明人，似東陽。

有項子京、宋犖印記。顧氏後人藏，寄存館內。

蘇1—405
張應均　雁山紀遊冊 ☆
　十二開。
　十二首。

蘇1—511
金彰　山水冊 ☆
　紙本。十二開。
　庚寅春。
　真。

蘇1—469
汪昉　山水卷 ☆
　絹本，設色。
　辛亥重九。
　五十三歲。

蘇1—449
張培敦　臨王石谷江山無盡卷 ☆
　紙本，設色。
　道光庚子六月六十九歲題，
三十一年前舊臨本。
　真而劣。

蘇1—390
☆張鏐　山水卷
　紙本，水墨。

即張老薑。
　後郭麐題，言嘉慶壬申老薑、
春夢先後來，曼生乞作種榆仙館
第三圖云云。卷中有春夢印記。
　尚佳，筆粗豪。

蘇1—519
☆吳穀祥　深山水秀圖卷
　紙本，設色。
　"戊寅春日，吳穀祥倣宋人法。"

蘇1—328
☆魏子良、俞齡　洗馬圖卷
　紙本，設色。
　尤侗引首。偽。
　康熙戊寅款，魏子良寫照，俞
補景。被替換，畫新。
　朱彝尊、龔子駿、龔翔麟、吳
焯、朱襄、毛奇齡、蔡升元、洪
昇、沈用濟、裴嶍生等跋，均真。
　改題"朱彝尊、洪昇等跋洗馬
圖卷"。

蘇1—032
文徵明　芝庭圖卷 ☆
　改題"王鏊、祝枝山書芝庭記
卷"。

徐渭　葵鴨軸
　紙本，水墨。
　舊偽。

蘇1—316
☆吳昌　山水軸
　絹本，設色。
　丁巳春日……"松窗書屋"。
　學董其昌。

蘇1—366
蔡嘉　遊蕃鰲觀圖軸☆
　紙本，設色。
　乾隆戊辰作。
　同年楊法題。
　真。

蘇1—476
姚燮　梅圖軸☆
　紙本，水墨。
　真而劣。

蘇1—416
方薰　柏靈圖軸☆
　紙本，設色。
　畫於盍簪堂。

勵宗萬　倣古山水册☆
　十開。
　戊寅，滌翁上款。
　工細。

蘇1—444
翟繼昌　山水册☆
　紙本，設色。八開，推篷。
　己卯夏。
　畫平平。
　是真。

薇亭　花卉册☆
　絹本，設色。十二開。
　工筆，南田後學。

蘇1—500
顧澐　山水册☆
　紙本，設色。十二開。
　丙寅秋日。
　真。

蘇1—401
陸燿　山水册☆
　紙本。十二開，橫幅。
　即陸朗夫。
　真。

明佚名　樓閣亭臺圖軸
　　絹本。小方幅。
　　明中期工筆樓閣。

蘇1—384
張景　牡丹軸☆
　　絹本，設色。
　　"戊申夏日，摹北宋人畫法，
張景。"
　　折枝花，工細，學南田。

蘇1—499
胡錫珪　鍾馗軸☆
　　紙本，設色。
　　無款，有印。
　　李嘉福、金彰題本畫，陸恢
邊跋。
　　真而劣。

陳書　桂石蜀葵軸
　　紙本，設色。
　　偽。

蘇1—308
王巘　柳下垂釣軸☆
　　紙本，設色。
　　小幅簡筆。

蘇1—453
改琦　竹石幽蘭軸☆
　　紙本，水墨。
　　真而劣，草率極。

王雲　山水橫幅
　　絹本，設色。
　　康熙壬寅。
　　偽。

蘇1—433
徐渭仁　金碧山水軸☆
　　紙本，設色。
　　款：渭仁。隸書。
　　潘遵祁、胡公壽、王禮等邊跋。
　　舊籤題："紫珊金碧山水。戊子
九月畫。"
　　是一不會畫人之作。甚新。
　　疑掏心。邊跋均真。
　　憶前曾見一件，亦金碧山水。
或是上博?

蘇1—406
管希寧　春山曉霽軸☆
　　紙本，設色。
　　乙亥三月。
　　尚佳。

秋帆上款。
偽。

蘇1—228
葉芬　虎丘秋霽軸☆
　絹本，設色。
　隸書題，印款。
　舊畫。

蘇1—368
李世倬　節寫江貫道長江圖軸☆
　紙本，水墨。
　真而敝。

王學浩　倣石田山水軸☆
　紙本，水墨。
　丙辰九月十八日。
　四十三歲。
　簡單。
　真。

陳舒　花卉軸
　絹本，設色。
　偽。

蘇1—518
吳穀祥　天香桂子軸☆

紙本，設色。
熙伯大弟吉席。
真而不佳。

蘇1—341
吳松　疏林遠岫軸☆
　紙本，設色。
　己亥嘉平。
　約嘉道以後。
　俗劣。

蘇1—512
金彪　梅圖軸☆
　紙本，水墨。
　己亥作，潭青上款。
　真。

張敔　桂兔軸
　紙本，水墨。
　偽。

蘇1—278
徐枋　倣北苑山水軸☆
　紙本，水墨。
　乙丑作。
　仍是偽。然稍佳於前見者。

蘇1—137
☆董其昌　楷書贈李化龍詩軸
　綾本。
　大宮保霖翁李老先生平播詩。
贈李化龍。
　大字有顏柳意。
　真。

董其昌　行書五絕詩軸
　綾本。
　清陰閣小雨……
　疑偽。

蘇1—361
李鱓　行書詞軸☆
　紙本。
　趙北燕南多驛路……
　已漶甚，大半補成。

蘇1—514
吳昌碩　行書詩軸☆
　紙本。
　酒徒懶覓高陽侶……庚申七十
七。付藏兒。

黃鼎、禹之鼎　寒林鍾馗軸
　紙本，水墨。

禹氏無款，惟黃款言之，而黃
款又是偽。
　舊畫加偽款。

倪瓚　爲顧仲瑛寫春柯筠石軸
　紙本，水墨。
　有長題。
　又乙卯劉墉題詩。
　有水平之舊摹本。有參攷價
值，尚可窺原本面貌。

蘇1—498
胡錫珪、金彰　仕女梅花軸☆
　紙本，設色。
　胡畫美人，金畫梅並題。
　金五十五歲。
　又吳昌碩題。
　真而俗劣。

董邦達　倣一峯老人山水軸
　紙本，水墨。
　妙峯上款。
　偽本。

余集　倣大癡山水軸
　絹本，水墨。

初爲明張見陽藏，即繆文子《寓意編》中之《竹林七友圖》也。

吳大澂爲李鴻裔題籤。

顧氏後嗣藏，暫寄蘇州博物館。

△趙原竹二十一日再閱，紙有紅羅紋而表面特光不受墨，畫、款一時作，墨色同。而字瘦長，畫弱，仍有可疑。待對比款字後再定，暫不定僞。

其墨色特黑而光，紙光不受墨，起小白泡，形成白點。其墨色之重與故宮藏李衎短卷頗似。七幅中，除吳鎮外，均有張見陽藏印。

蘇1—475

費丹旭　仕女屛☆

絹本，設色。四條。

"癸卯初冬，寫應子青仁兄大人雅屬"，款：子苕詩畫。玉蘭、梧桐、梅花、楊柳配景。

四十三歲。

均平而且薄。

真而不佳。

蘇1—207

金聲　行書血盆經册

七開，對開，直幅。

"丙辰臘月癸酉日，金聲書。"

即金正希。

書俗劣，是舊物。

戴光曾　小楷曹娥碑册

紙本。

道光元年書。

李遇孫、李富孫、張叔未等題。

蘇1—247

朱國弼等　明末諸家贈朝萊鍊師册☆

金箋。八開，對開橫册。

朱國弼、項煜、葉燦、錢謙益（崇禎八年）、李餐振、方逢年、路畿（辛未）、莊應會。

蘇1—527

陸恢　山水花卉團扇册☆

絹本，設色。十開。

爲龐萊臣作。壬寅款。

文徵明　行書壽詩軸

紙本。

十月堂開戲綵筵……"將仕佐郎兼修國史翰林待詔院文徵明書。"

人，有李郭意。

二柯九思臨文與可竹枝

紙本。

前柯自題：右石室先生所畫古木，又有元章、王能鑑賞於上，但欠墨竹一枝，故爲補於其後，云云。後書"柯九思"。

後有"與可"款，爲柯氏摹入。

又題：九思舊於京師見先生墨竹併題如此，今不敢用己意繼先生之後，故全用舊法也。鈐"錫訓"葫蘆、"敬仲畫印"方、"柯九思敬仲印"方，均朱。

三柯九思竹枝

紙本。

敬仲爲古山作。

鈐"柯氏敬仲"方、"縕真齋"長，均朱。

真。

四趙原竹

一枝。一老枝殘斷。

紙特熟，不受墨，有白孔隙。

"龍角。趙原。"字與習見者不似。

疑摹本配入。

五顧安竹

麻紙。

"至正乙巳孟夏一日，定之作於支山小隱。"鈐"顧安之印"朱、"從心叟"白、"存誠齋"三印。

七十七歲。

畫竹作S形。

真。

六張紳竹

紙本。

粗禿筆。

門山道人齊郡張紳爲無相敬山主寫推篷竹枝於普賢寺，乙丑正月廿有七日。"鈐"雲門山道人"朱方。

淡墨甚佳。

七吳鎮竹

紙本。

二叢。

"梅花道人戲墨。"鈐"梅花盦"、"嘉興吳鎮仲圭書畫記"。

有項氏印，"雨"字編號。

真。

吳昌碩引首跋言：乾隆時歸喬崇修，失去顧定之一幅。後歸別下齋。顧鶴逸從李蘇鄰（李鴻裔）家得之，配入梅道人一幅。

一九八六年六月十三日
蘇州博物館

蘇1—371
☆黃慎　八仙軸
　絹本，設色。巨軸。
　雍正五年秋九月，閩中黃慎寫。鈐"黃慎"白、"躬懋"朱。
　丁未，四十一歲。
　畫人物佳，無晚年怪俗態，衣紋流利。

蘇1—346
☆沈銓　鳳凰梧桐軸
　絹本，設色。
　工筆。"乾隆戊午五月，南蘋沈銓寫。"
　五十七歲。

蘇1—350
☆沈銓　柏鹿圖軸
　紙本，設色。精。
　"乾隆戊寅寫受天百祿圖，七十七老人沈銓。"

蘇1—315
☆呂學　商山四皓軸
　紙本，設色。巨軸。
　"乙酉仲秋寫於雙桂軒，海山呂學。"
　俗劣。
　真。

蘇1—202
夏時行　隸書答盧全結交詩屏☆
　紙本。八條。
　"深山野人夏時行述書並評，萬曆庚申，時井梧初下一葉。"鈐"夏時行"白。
　隸書甚劣。

蘇1—012
☆趙天裕等　元人七段竹卷
　紙本，水墨。精。
　前喬崇修題：六逸圖。
　張廷濟引首"六君子圖"，爲蔣生沐題；吳昌碩引首"七友圖"，爲顧鶴逸題。
　一趙天裕竹溪
　　紙本，水墨。
　　題五律："渭川川上竹，收拾一圖看。"款：趙天裕。
　　右下有四靈大方朱印。甚舊。
　　佳。竹似趙葵，坡石似元

紙本，設色。
畫一開。

蘇1—452
張培敦　倣白陽花卉册☆
紙本，設色。十四開，對開。
無款，鈐有“研樵”印。

蘇1—410
蔣和　指畫詩龕詩意册☆
紙本，設色。十二開。
款：醉和指畫。嘉慶戊午新
秋作。

蘇1—408
翟大坤　山水册☆
紙本，設色。畫六開，字亦
六開。
乾隆乙巳仲春。

蘇1—291
☆朱軒等　明季七家山水册
金箋。小册。
己亥子月寫，何遠。水墨。
朱軒、陸坦、趙廷壁、蔣藹、
葉有年、唐去非。

蘇1—211
王醴　琴堂幽興册☆
紙本，設色。一開。
明嘉靖以前人畫，款：孝感王
醴爲高苑葛侯寫。
後朱鷺題，嘉靖戊申全元立書
《高苑政績序》。
嘉靖戊申李鳴陽題。田龍等，均
嘉靖中倰期人。其時葛比已逝。

蘇1—120
何白　行書送董明允東遊永嘉
歌册
紙本。
天啓丁卯。
字有米意。
真。

蘇1—130
☆董其昌　行書方公行狀册
金箋。二十四開，對開，直幅。
大字行楷。後陳繼儒跋，爲方
暘谷撰。
真而佳。

蘇1—382
曹廷棟　幽蘭竹石軸☆
　絹本，水墨。
　"癸卯小春月，慈山翁之筆並題，時年八十有五。"

蘇1—474
☆任熊、王禮　合作軸
　王禮畫鼠猫，任熊畫花。
　有倪耘題，言渭長未竟之作，其叔竹君檢出，屬王禮爲補完云云。竹君即任淇也。
　真。

蘇1—495
吳大澂　倣石谷山水軸☆
　紙本。

項聖謨　山水册
　紙本。直幅，八開。
　僞本，或是舊物後加款。左下角有舊印，即原作者。

蘇1—365
蔡嘉　山水花卉册☆
　紙本，水墨、設色。十二開，直幅。

後二紙題，款：雲山過客。下鈐"蔡嘉之印"。
　乙丑款。
　真，尚佳。

蘇1—466
郭驥、陸恢　鄧尉尋春補圖册
　紙本。二幅，對開改推篷。
　道光辛卯十二月郭驥畫（四十七歲），丙辰冬陸恢畫（六十七歲）。
　餘近人跋。

蘇1—473
倪耘　花卉册
　紙本，設色。十二開，橫推篷。

蘇1—391
錢載　蘭竹册
　紙本，水墨。十二開。
　庚子六月廿四日。述庵上款。
　七十三歲。
　述庵疑王昶。查生卒。
　按：是王昶，其時尚在世也。

蘇1—423
張道渥、竹西　合作詩龕銷暑圖册☆

蘇1—157
明佚名　韓永春像軸
　絹本，設色。
　上有萬曆二十年封贈，以其孫
韓世能入經筵贈禮部左侍郎。
　畫左下角有奉祀曾孫逢禧、逢
祐題名。
　下有乾隆間録韓世能文，謂舊
像久失，請能召仙人補畫，則爲
鑿空繪之者也。
　成化九年生，嘉靖二十三年
卒，蘇州人。

蘇1—268
諸昇　竹圖軸
　絹本，水墨。
　壬戌，樸老上款。
　六十五歲。

蘇1—279
徐枋　山水軸☆
　絹本，水墨。
　己巳作。
　六十八歲。
　僞劣。

蘇1—233
明佚名　迎客圖軸
　絹本，設色。
　無款。
　畫似成化以前學馬夏者。

蘇1—506
任頤　花猫擒鳩軸☆
　紙本，設色。
　光緒己丑。
　五十歲。

蘇1—283
☆羅牧　坐看雲起軸
　紙本，水墨。
　“癸未秋七月畫，雲菴牧行者。”
　僞。款、字均不對。姑置之。

高其佩　指畫聽松圖軸
　金箋。
　單款。
　僞。

高其佩　山水軸
　與上件爲一對。
　均僞。

蘇1—336
上官周　遠浦歸帆軸 ☆
　綾本，水墨。
　八十三歲畫。

蘇1—230
明佚名　松溪談道軸
　絹本，設色。
　上半截去，失款。
　是宋旭。畫尚佳。

蘇1—389
王肇基　歸舟酒醒圖軸
　絹本，設色。
　"戊辰秋，長安客舍爲苕生孝
廉寫歸舟酒醒圖，並繫小詩三首
贈之。長水王肇基。"小楷。
　乾隆十三年，四十八歲。
　左方士銓自題。是會試下第友
人送行之作。
　畫上下方錢陳羣等多人題，均
苕生上款。
　蔣士銓一字苕生。

蘇1—114
吳彬　仙樓飛攧軸 ☆
　絹本，設色。

真而不佳。

蘇1—374
☆黃慎　牧羊圖軸
　紙本，設色。大幅。
　真而粗。

蘇1—156
周秉忠　杏林春暖軸 ☆
　絹本，設色。
　萬曆庚寅。畫像。
　明太醫韓世賢像。
　真。

蘇1—517
☆吳昌碩　荷花游魚軸
　絹本，水墨。
　彥堂先生上款。
　早年。

蘇1—364
張宗蒼　南山圖軸 ☆
　絹本，設色。
　"乾隆丙寅秋八月擬董巨筆，
吳郡張宗蒼。"
　真。絹黑。

構圖散，筆無力，偽劣。
偽本。

蘇1—398
☆錢維城　五君子圖軸
紙本，水墨。
松、竹、梅、柏、蘭。
款字學蘇，右下鈐"文學侍從
之臣"白方。
畫平平，款與常見不類。
王際華、嵇璜、陳孝泳題。王
題亦不似。
疑？姑置之！

蘇1—236
☆王時敏　秋山曉霽軸
紙本，設色。精
"己酉秋仲倣黃子久秋山曉霽
圖，王時敏。"
七十八歲。
偽。

蘇1—427
☆王學浩　南山晚翠軸
紙本，淺絳。
辛未，漾村上款。
五十八歲。

學大癡。畫沉厚。
真。
劉云必偽。

蘇1—388
邊壽民　菊花軸☆
紙本，水墨。
書袁凱《九日對菊大醉》詩。

蘇1—448
張培敦　贈別圖軸☆
紙本，設色。
臨文徵明之作，辛卯。履吉將
赴南雍，畫此爲贈。
道光丙戌四月既望作。

蘇1—431
闕嵐　仕女吹簫軸
紙本。
道光丙申，七十六作。

董其昌　山水軸
絹本。
癸亥。
偽。

蘇1—515
吳昌碩　無量壽佛軸 ☆
　紙本，設色。
　癸亥，虛齋上款。
　八十歲。

蘇1—376
方士庶　清溪茅堂軸 ☆
　紙本，水墨。
　丙辰冬。
　四十五歲。
　真而佳。

蘇1—491
任薰　寶燕山教子圖軸 ☆
　紙本，設色。
　壬午仲冬。款在屏風畫上。
　四十八歲。
　真而平平。

蘇1—290
汪喬　賞梅圖軸
　紙本，設色。
　右中有單款，鈐"汪喬之印"
白、"宗晉"朱二印。
　畫石有似杜菫處。

徐枋　山水軸
　絹本，水墨。
　題："七十二峰……"
　偽。

徐枋　山水軸
　絹本，水墨。
　亦偽。

蘇1—117
李士達　關羽像軸 ☆
　絹本。
　萬曆丙辰秋日……
　真而劣。

蘇1—313
釋上睿　溪閣探泉軸 ☆
　紙本，設色。大軸。
　辛未冬日畫並題，請正暎老長
兄先生。
　畫嫩，構圖散，款字不佳。
　偽。

蘇1—285
☆朱崟　山水軸
　絹本，水墨。
　印款："朱崟"、"何園"。

蘇1—534
柴文傑　倣唐寅山水軸☆
　紙本，設色。
　癸酉，梧溪上款。
　晚清。

蘇1—509
☆任頤　孫公晟進食圖軸
　紙本，設色。
　無紀年。畫侍女捧盤進食……
中年。

蘇1—487
☆任薰　慈菇蜻蜓軸
　絹本，設色。
　癸酉冬十一月。
　三十九歲。
　鈎葉佳。

蘇1—070
陳淳　五色牡丹軸☆
　絹本，設色。
　"嘉靖壬寅春日，道復作於五
湖田舍。"
　六十歲。
　款佳。

真而佳。惟畫破碎脫色，不堪
入目。

蘇1—513
吳昌碩、黃山壽等　歲朝清供
軸☆
　紙本，設色。
　平平。

蘇1—330
馬昂　倣巨然山水軸
　紙本。
　八十八歲。

黃慎　鍾馗軸
　絹本，設色。
　乙巳五月午日，閩中黃慎寫。
　三十五歲。
　字畫是晚年風格，故偽。

蘇1—528
☆任預　射雁圖軸
　紙本，設色、水墨。
　"歲次乙未九秋背擬趙王孫粉
本，立凡任預。"
　四十三歲。
　佳，下半樹不佳。

四月六日辰時權都事，蘇安靜受、黃廉付吏部、左僕射呂大防、右僕射范純仁、左丞劉摯、右丞□存、吏部尚書蘇頌、侍郎孫覺，均一手書。

後嘉定丙子眉山任希夷書。小字法歐。憶歐詩後亦有之。

吳寬跋。字小而拘謹，有故作姿態之狀。

各處鈐"尚書□部告身之章"。□是"吏"，誤爲"玄"字。

是當時家人複製品，書、款及籤名均一手所摹。

任跋真。尚書省印亦複製鈐上，故尚書下一字誤吏爲玄。

花綾五段，上加畫小花，亦草草，必非原件。或是其家分房時複製之件。

蘇1—441

☆介文　蝶圖卷

絹本，設色。

英和題："乙丑嘉平月，内子爲蝶寫真，付耀兒。"適園。（三十九歲）

後同時諸人題。

英和夫人。

蘇1—535

許與國　行書桃花源記卷☆

灑金明紙。

古鵝洲許與國書。鈐"許與國印"、"裴忱"。

明萬曆間。

蘇1—490

☆任薰　雙鈎花卉卷

紙本，設色。

"戊寅九秋，阜長任薰寫。"

四十四歲。

真而佳。

蘇1—468

沈榮　聽泉先生三十五小像卷

壬辰夏杪，沈榮寫。金應仁補景。

三十九歲。

平平，筆秀而弱。

吳昌碩　梅花軸

紙本，設色。

楚孫上款。

僞。

佚名 羅漢卷
絹本，設色。
無款。
約明後期至清初。破碎已甚。

祝允明 草書陶詩卷
布紋紙。
無款。
舊人倣，時代是明人，有佳處
而不真。
是他人書裁款？

蘇1—047
☆文徵明 大字法黃遊虎丘詩卷
紙本。
嘉靖甲午六月既望也……
字多失步，款、印亦差。
舊倣。
前有畫，僞劣。

蘇1—240
王鐸 臨米芾書佛家語卷☆
紙本。
丙戌春雨中，王鐸臨。又自題
五行。
五十五歲。
真而平平。

蘇1—239
☆王鐸 行書臨閣帖卷
紙本。短卷。
崇禎十三年作，元老親翁上款。
四十九歲。
真而佳。

蘇1—124
☆董其昌 書樂志論池上篇卷
紙本。
　☆小楷樂志論
　　癸卯八月舟次雲陽。
　　四十九歲。
　　真而精。
　行書池上篇☆
　　小摺子改。
　　亦真。

董其昌 行書七絕詩卷
紙本。
四首。
僞。

蘇1—007
☆宋范純仁告身卷
五色花綾本。
每段寫大字十行。

一九八六年六月十二日
蘇州博物館

蘇1—086
☆王翹　花蝶草蟲卷
紙本，水墨、設色。
"隆慶紀元，王翹畫。"鈐"王翹"白、"叔戀"。墨色兼用。
款不佳。孫隆、郭詡後學。畫年代弱。
疑添款？

朱德潤　蘭亭修禊卷
紙本，設色。
壬子王時敏引首，僞。
畫似李士達。畫末加"蘭亭修禊圖篆。至正丙申，朱德潤"僞款。

王振鵬　避暑圖卷
絹本，重設色。
加"皇慶壬子"僞款。
僞陳敬宗等跋。
好蘇州片。

蘇1—482
胡遠　鄧尉鋤梅第一圖卷 ☆

紙本，設色。
吳雲引首。
雪汀上款。乙丑十二月畫。亦爲廬墓圖。
四十三歲。
後附任伯年畫雪汀之父秋樵小像，同治庚午畫。

蘇1—355
張庚　獅子林圖卷 ☆
紙本，水墨。
即摹倪《師子林》卷。乾隆辛酉重九日摹。又題，年五十七。
真而劣，死板已甚。

錢蘭坡　虞山城東雙塔圖卷 ☆
紙本，水墨、設色。
印款。
乾隆乙卯吳蔚光題；後數人題，二湖上款。
畫上亦有二湖印，爲二湖所藏。

文徵明　行書赤壁賦
絹本。
嘉靖壬寅。
舊僞。

董其昌　行書樂志論卷
單款。
舊僞。

董其昌　畫山稿卷
紙本，水墨。
無款。
王文治題爲董作。王題亦不真。

蘇1—454
黃均　萬竹山房圖卷☆
"萬竹山房圖。丁酉七月寫奉
南坡公祖大人教正，穀原均。"
道光十七年黃冕記。
南坡即黃冕，爲其繪製。
真而精。

蘇1—438
張問陶　國門秋餞圖卷☆
紙本，設色。
蔡之定引首。

嘉慶辛酉送舫西守泰安。
張問陶、沈琨、謝邦定、戴
璐、梁章鉅……

蘇1—439
萬承紀　寫經樓圖卷☆
紙本，水墨。
嘉慶壬戌，梅溪上款。
曾賓谷跋，言錢郎云云，則爲
錢梅溪作也。
包世臣、潘奕雋、潘世璜、梁
章鉅、張問陶等題。
擬仲圭山水。

蘇1—456
貝點　花卉卷☆
紙本，水墨。
"道光乙巳長夏，六泉寫爲筠
卿賢姪清玩。"
三泉跋，字似郭麐。

紙本，水墨。

僞。

董其昌　行草軸☆

紙本。小條。

世寶珠玉粟……

僞。

蘇1—132

董其昌　行書輪臺行卷☆

綾本。

僞本。

☆董其昌　書畫卷

絹本。

王澍引首"半竺"二篆書，爲維巖書。

書畫相連。"舊送二李詩二章，因畫有餘地，書之以當題畫云。其昌。"

畫淡色。老松江貸。

僞。

楊臣彬以爲此等細絹只康熙時有，應是康熙時做。

文徵明　山水題跋卷

無款山水是做沈者。

文徵明跋。癸酉。是跋石田山水卷者，真。

四十四歲。

後申時行跋。

做沈畫，配以真文題。

蘇1—525

王禮、張荔村　鄧尉鋤梅第二圖卷☆

紙本，設色。

勒方錡引首。

張荔村寫真，爲雪汀畫像。

洪鈞跋。

蘇1—260

周亮工　行書臨帖卷☆

綾本。

"右臨褚、虞二公帖，周亮工。"

真。字臨帖，故不似。年代亦稍早。

王學浩　滄浪亭圖卷

紙本。

功甫上款。

僞。

恐不確。

畫平平。

蘇1—520

吳穀祥　長松觀瀑軸☆

　紙本，水墨。

　倣王石谷山水。庚辰九月作。

　三十三歲。

　真。或是早年，畫嫩。

蘇1—344

☆蔣璋　鷄葵圖軸

　紙本。

　乾隆甲子畫於廣陵，款“京江鐵琴蔣璋”。

周禧　觀音軸

　磁青紙，泥金畫。

　僞。

蘇1—165

袁尚統　歲朝圍爐圖軸☆

　紙本，水墨。

　“甲申春日寫於天桂軒，時年七十有五，袁尚統。”

　真。

袁尚統　擬古岳陽勝概軸

　紙本。

　庚辰。

　僞。

蘇1—184

張宏　山水軸☆

　絹本，設色。

　“戊□□□寫於橫塘……張宏。”

　畫不似，但佳於張習見之作。

　款甚似，樹有似處。

查士標　山水軸

　紙本，水墨。

　僞。

羅洪先　行書詩軸

　紙本。

　僞。

蘇1—289

沈白　行書詩軸

　紙本。

　慈源高閣看雪之一。天庸白。

張復　山水軸

趙左　山水軸
　　紙本。
　　"溪山秋靄。趙左。"
　　偽。

陸治　杏花鷄雛軸
　　嘉靖甲子。
　　偽。

王鐸　臨閣帖軸
　　綾本。
　　偽。

唐寅　江南㟃水軸
　　絹本。
　　偽。

蘇1—071
☆陳淳　山水軸
　　紙本，設色。
　　"甲辰春日作於浩歌亭。"
　　畫豪放，款微差。
　　或是真?

蘇1—516
☆吳昌碩　杞菊延年軸
　　紙本，設色。

　　己未，七十六歲作。

蘇1—296
☆王翬、楊晉、徐玫　梅竹軸
　　紙本。
　　徐玫梅、王石谷墨竹、楊晉寒
　禽，各有題。
　　楊晉又題，又西溪子題。

王志堅　行書軸
　　紙本。

蘇1—258
李因　杏花雙雁軸☆
　　綾本。
　　辛亥款。

蘇1—060
文徵明　行書六言詩軸
　　紙本。
　　九日高齋風雨……
　　破甚。

宋熊　指頭畫荷花軸
　　紙本，水墨。
　　清雍乾間。有邊跋題爲明人，

"嘉靖乙未長至日，沱江陳
栝。"
　款尚可。畫簡筆。
　劉云款必偽。

謝彬、吳歷　王石谷留耕圖卷
　絹本。
　謝寫照、吳補景。偽。
　俊綾本吳歷題詩，真。只一
小片。

蘇1—045
☆文徵明　行書口號十首卷
　紙本。
　大字。口號十首，送階湖先生
歸吳門。嘉靖壬午。
　五十三歲。
　書不工，然是真。

蘇1—345
薛雪　蘭花軸☆
　紙本，水墨。
　雍正甲寅，鶴栖上款。上有蔣
深、□初題。
　真。與自藏本同。

蘇1—342
周笠　梅花軸☆
　紙本，設色。
　"庚辰嘉平月，雲巖山人周笠。"

顧昉　倣石濤山水軸
　紙本，設色。
　偽。

李流芳　秋山歸隱圖軸
　綾本，水墨。
　舊畫加款。

阮殿颺　行書軸
　紙本。
　清前期人劣書。

王思任　行書詩軸
　紙本。
　癸丑。
　字似董。
　偽。

沈宗敬　山水軸
　紙本，水墨。
　偽。

蘇1—155
☆王尚廉　花竹軸
　　紙本，水墨。
　　明末作品。

蘇1—363
張宗蒼　淮南秋色軸☆
　　紙本，水墨。
　　乾隆五年作。
　　冲澈，可惜。

蘇1—142
☆陳繼儒　梅石水仙軸
　　灑金箋，水墨。精。
　　"溪水清淺耶，山月有無邪。
墨娥轉一語。陳繼儒。"
　　尚佳。

蘇1—307
高簡　梅花高士軸☆
　　絹本。
　　"辛酉冬日畫，高簡。"
　　僞。

仇英　寫經圖卷
　　絹本。
　　舊片子。

僞張叔未、吳榮光引首及跋。

查士標　雲山軸
　　紙本，水墨。小方幅。
　　僞。

蘇1—019
☆張弼　草書題水月軒卷
　　皮紙。精。
　　《題水月軒》、《題蔡琰歸漢
圖》、《客窗漫興》、《南還渡揚子
江》、《題畫次葉都憲卷中韻》、
《題和靖觀梅》等。
　　每首後鈐有"汝弼"朱方。
　　"五月廿九日爲南海蘇繡衣作
字二幅畢，餘興未已，遂檢東海
漫稿書舊作數首，以似覺義質菴
大師。吾恐驟見之際，將以爲毒
龍挐風雲而起鉢中也矣。呵呵！
何足道哉，何足道哉。汝弼識。"
鈐"東海生"白方。
　　矮卷，每行三四字。草書流
利，佳作，紙墨潔净。

蘇1—082
陳栝　花卉卷
　　紙本，水墨。

邵彌　唐人詩意軸

紙本，設色。

"瓜疇老人邵彌。"

偽。

蘇1—496

☆胡錫珪　梳妝仕女軸

紙本，設色。

辛巳春二月，紅茵館主三橋。

工細，仕女俗。

真。

蘇1—299

☆王翬　山川雲烟橫幅

紙本，設色。

"山川起雲烟，天下有時雨。"

鈐"臣翬之印"。

又題：此余六十五年前在破山僧舍作……康熙歲次乙未中秋前三日，耕烟散人王翬。鈐有"來青閣"朱、"耕烟散人時年八十有四"白。

畫有似王鑑處，山頭大筆。

蘇1—463

劉彥冲　山水人物冊☆

紙本，設色。六開，直幅。

乙巳夏四月作，自題：臨欽遠輞。

真而平平。

蘇1—208

☆陳洪綬、胡華鬘　雜畫冊

紙本，設色。八開，直方，小對開直冊改。 精 。

梅花。款：淨德。鈐"華鬘"、"洪綬"二小印。

內一竹石，設色，無款。竹、石畫法均異於常見者，鈐二印："章侯"朱、"蓮子"白。

又一梅花。鈐"夷君"朱、"禾亭"白二印。

梅石。華鬘，鈐"胡氏"、"華鬘"。

梅花。淨德氏，鈐"淨德"朱、"少字小寶"朱。實是老蓮作。

山水。鈐"悔遲"、"弗遲"白。

雲山。鈐"悔遲氏"。小亭細如遊絲。真而精。

頗疑諸畫均老蓮所作，唯竹石一幅大異平生者華鬘作。以其筆力亦弱也。

蘇1—013

☆方孝孺、黄子澄、俞貞木　靖
難三忠卷

紙本。

《怡顏草堂記》。烏絲欄。無
款，爲姚敬翁作，末行刮下半。

黄子澄書《記怡顏草堂醉歌
辭》。末行刮去，書法新。

俞貞木《書怡顏堂詩卷後》。
方格。"二年歲在庚辰夏六月晦，
立菴獨叟俞貞木書於清寂軒。"鈐
"立菴"朱長。

前二幅是鈔件，故刮後款。第
三段真。

前二段鈐有朱之赤印，是宣
德、正統後重録者，故刮去後款
充原件。

方文不見於《遜志齋集》中。

徐枋　倣巨然山水軸

紙本，水墨。

詩塘戴易隸書題，言辛未作。
僞。

畫亦僞。

朱德潤　江山漁隱軸

絹本，水墨。

僞劣。是一劣黑畫加僞款。

恕齋　繡球萱花軸

紙本，水墨。

王武後學。上僞加邊武、鄧文
原題。

王蒙　松山書屋軸

紙本，水墨。

"松山書屋。至正九年八月，
香光居士王蒙寫。"篆書款。

是一明末或清初人臨本。

吳鎮　竹石軸

紙本，水墨。

至正九年款。

舊摹本。

吳鎮　溪山高隱軸

紙本，水墨。

至正十年款。

舊倣本。

文徵明　落木寒泉軸

紙本。

正德丙子，小楷長題。

僞。

一九八六年六月十一日
蘇州博物館

蘇1—026

☆范仲淹　手札卷

紙本。册改卷。

"世澤"，沈周大字行書引首。又胡纘宗篆書此二字。

人回領書、中舍三司二帖，一白紙、一黃紙。鈔件。

吳寬跋，弘治庚申王鏊跋，沈周跋。

費寀（嘉靖甲午）、喬宇、王蓂、胡纘宗（嘉靖乙酉）、湛若水、柴奇（嘉靖丙戌）、龔守愚（丙戌）、廖梯（嘉靖五年丙戌）、周倫（嘉靖丙戌）、鄒守益（嘉靖丁亥）、陳寰（丁亥）、張時徹（丁亥）、張邦奇（嘉靖戊子）、劉世龍（"四明劉允卿"，戊子）、高第（丙戌）、張琮、鄭三德（戊子）、歐陽鐸（庚寅）、錢琦（九年庚寅）、林文俊（嘉靖辛卯）、沈一貫（萬曆辛丑）。

二帖鈔手非一，均成、弘以前人書。小字，明顯是鈔件而非摹本。

錢維城　梅雪詩情卷

絹本，設色。小袖卷。

畫末臣字款。

新。

蘇1—369

☆金農　漆書童蒙八章卷

紙本。

迎首鈐"金氏八分"方印。

"乾隆十六年歲次辛未，錢唐金農作書。"每行二字。

崔子忠　羅漢卷

紙本，設色。

丙子年夏之吉。

偽劣。清中期以後偽本。

後《太上感應篇》是白摺子改裱欺人。

前偽雍正引首。做三希堂印。

米芾　崇國公墓誌銘卷

紙本。

明人做。

後偽鄧文原、柳貫、揭宏、袁桷題。

又後陳繼儒、梁章鉅題，真。陳希祖跋。

蘇1—421

嚴鈺、張鵬翀　山水册 ☆

　紙本。十開。

　各五開。嚴畫虎丘、北固、焦山等。張畫山水。

蘇1—325

楊晉、華胥　查聲山畫像册

　絹本，設色。

　庚申嘉平楊晉（三十七歲）、辛酉華胥（聲山上款）。二開均畫查聲山畫像，一仗劍，一擁書，楊、華分作。

　後陸嘉書、黃宗炎、朱彝尊、李良年、湯右曾、朱昆田跋。

歸莊　五言聯
　紙本。
　偽。

蘇1—072
謝時臣　山水卷
　紙本，設色。
　前有王守仁引首，偽。
　畫自題：嘉靖乙卯霜降日，有客携此景見示，是余童稚時所爲，云云……
　末鈐“嘉靖乙卯時年六十有九”白長方印。
　倣倪黄，有似文嘉處。
　款真，則畫亦真矣。

蘇1—234
☆徐渭　草書青天歌卷
　麻紙本。
　乾隆間墓中出土。
　是舊人書，後添“徐渭書”三字。字是明人書，嘉萬間。
　改明人書。入目。

祝允明　草書梅花詩卷
　紙本。殘卷。
　偽本，文葆光之流。

華喦　山水卷
　絹本，設色。
　雍正甲辰。
　後添款。

虛谷　金魚軸
　紙本，設色。
　新偽。

吳偉業　山水軸
　清初畫，後添款。

蘇1—409
翟大坤　雲白山青軸☆
　紙本，設色。
　無紀年。
　畫晚近。

蘇1—504
任頤　貓石軸☆
　紙本。
　同治壬申。
　同治十年左右任改短，以前長。
　真。

紙本。

單款。"或棹孤舟或杖藜……"

明佚名 竹林鳥鵲軸

絹本，設色。

明人作。敝甚。

蘇1—027

濮桓 芝石圖軸☆

絹本，設色。

成化壬寅秋七月，長洲濮桓題。鈐"坦齋"。

正德改元五月徐禎卿題。

浦礴、唐寅、鄒炫、文震孟題。

是華氏得孫，濮氏繪圖贈之，諸人題。

敝甚。畫極舊，諸題亦舊，然唐寅字細而方，與習見不類，奈何？

黃道周 草書七律詩軸

紙本。長軸。

杜詩"蓬萊宮闕對南山"。

款不辨，鈐"三公不易"、"△△不能"二印。

是晚明人書。後人在其上偽加一黃道周印。

蘇1—215

楊宛 送子觀音軸☆

紙本，白描。

乙丑四月望日。

上唐元竑題《讚》。

蘇1—018

☆張弼 草書册

對開一開。

近年據所見偶評前輩數公之跡云云。

評黃練、柯啓暉、黃翰三人。

據跋原有七人，自宋璲始，已佚其四。

書佳，紙白墨黑，精品。

蘇1—337

馬元馭 花鳥册☆

絹本。十開，直幅。

辛巳夏六月……

偽。

蘇1—122

周之冕 花鳥扇面☆

文震孟題。

真。

陶云是真，但草率而已。

俟再考之。

蘇1—057

文徵明　行書詩軸☆

紙本。

五月雨晴梅子肥……

大字。書、款、印均不佳。筆
按下，提不起，無腕力。

做。

蘇1—182

張宏　山水軸☆

絹本，設色。

崇禎己卯。

劣甚。

蘇1—348

沈銓　柏鹿蜂猴軸☆

絹本，設色。

甲子三月，乾老上款。

六十三歲。

真。

蘇1—347

沈銓　牡丹雙綬軸☆

絹本，設色。

乾隆辛酉嘉平。

六十歲。

款與上本不同，畫板滯。

做本。

王翬　倣趙令穰山水軸

紙本，設色。

癸酉款。

偽劣。

朱耷　松竹軸

紙本，設色。

丁丑十一月望日，友翁沈先生
自潦將歸……

大千偽作。樹幹及色露本相。
字佳，頗得神。

應照資，謝不同意。

資。

蘇1—483

☆虛谷　松鶴軸

紙本，設色。大軸。精

光緒丁亥。

真。

蘇1—309

孫岳頒　行書七絕詩軸☆

康熙甲午，爲位山作。

六十三歲。

真而平平。紙微黯。

蘇1—286

朱夲　雙鶴軸☆

　紙本。

　竹、鶴均劣，不似。"可得神仙"印不對。

　僞。

蘇1—200

☆江必名　白雪高風軸

　紙本，設色。

　"白雪高風。崇禎己卯夏日寫，江必名。"

　品在文徵明、張宏之間，俗劣。以罕見入目。

蘇1—232

☆明佚名　雪溪觀梅軸

　絹本，設色。巨軸。

　明人學馬、夏者。

　尚佳。明中葉。

蘇1—064

文徵明　行書詞軸

　紙本。

　"月轉蒼龍闕角……徵明。"大字。

　倣本。

蘇1—532

周度　柳鷺軸

　紙本，設色。

　"汝南周度。"

　周之冕之後人？畫一般，不似服卿。

蘇1—022

沈周　松芝藥草軸☆

　粗絹本，水墨。

　吳寬及另一人題。

　破碎已極，十九爲補出，故面目難辨。

　是舊物。

蘇1—378

鄭燮　竹圖軸☆

　紙本，水墨。

　乾隆乙亥。挖上款。

　六十三歲。

　筆輕倩無力。

　倣。

絹本。

上題七絕。

僞劣。

蘇1—035

☆祝允明　行草書琴賦軸

絹本。長軸。

"丙戌九月，枝山子允明書。"

小行草，真而佳。

陶亦云僞。

是六十七歲書，故可疑？

蘇1—042

☆唐寅　農訓圖軸

絹本，設色。精

題七絕：白衣村老鬢蕭蕭……

"蘇臺唐寅奉爲繼庵尹老大人寫。"

字墨濃而筆道微滯。上部山頭弱，下部石皴短而碎，揭筆葉亦微弱，然雙鈎幹、葉均佳。

仍有可疑處，俟再考？

蘇1—237

☆王時敏　煙村雲嶺軸

紙本，水墨。

"辛卯中秋後三日畫於石湖舟次，王時敏。"

六十歲。

畫熟而不厚，款微嫩。畫過於光潔整齊？

姑以爲真，但不十分放心耳。

蘇1—397

王宸　爲曉山作山水軸☆

紙本，水墨。

丁未作，畫於衡州。

六十八歲。

平常酬應之作。

蘇1—302

王翬　倣北苑山水軸☆

紙本，水墨。

陳元龍、惠周惕、孫岳頒題畫上。

款在左下：虞山王翬。曾描墨。下鈐二印真。

真。

款有問題，故不入目。何故致此，待考。

蘇1—321

☆王原祁　倣大癡山水軸

紙本，設色。

下半曾切去。

款"歲"字處微白，是裱時所致。畫工細。

按癸巳去唐寅逝世已十年，年六十四，則周應近八十。款、畫均不似七八十老人筆。

蘇1—189

☆張彥　雪景梅花水仙竹石軸

紙本，設色。

己卯寫於十畝居，古暘張彥。

嘉定人。

蘇1—287

朱奪　松鹿軸☆

紙本，水墨。

敝甚，所餘無幾。

晚年。

真。

蘇1—077

☆王問　雪景山水軸

絹本。

題："殘雪蕭蕭滿江樹……仲山問。"

粗筆。

真。敝。

蘇1—372

☆黃慎　群盲聚訟軸

紙本，設色。

"乾隆九年二月，寧化黃慎寫。"

五十八歲。

真而俗。

蘇1—306

☆高層雲　攜琴訪友軸

絹本，青綠。

去上款及題，僅餘名款。

畫學藍瑛而板。

蘇1—399

錢維城　溪橋遠山軸☆

紙本，水墨。

臣字款貼落。

原題爲"倣王原祁山水"，並未有倣王原祁字樣。

蘇1—335

戴經　山水軸☆

紙本，水墨、設色。

辛巳夏日寫。

敝。

文徵明　五月溪亭軸

紙本。

正德丙子春日，枝山老人祝允明書。

五十七歲。

前段不佳。中段以後有佳處，款又不佳，然差是真。

蘇1—031

祝允明　楷書雜詩卷

舊灑金箋。

前《遠遊》二首，次《少年行》。

"弘治辛酉八月既望，有事於嘉禾，舟中岑寂，偶篋中有素卷，遂漫興書此。小舟搖盪，無足取也。枝山祝允明。"

四十二歲。

字有歐意，與習見姿媚者不類。紙舊，書不甚似而雅。姑以爲真。

蘇1—107

申時行　行書吳山行詩卷☆

紙本。

清宇光禄世兄上款。

字與前見數軸不類而佳，有與周天球近似處。

疑是真，而前見者代筆。

蘇1—194

☆黃道周　行書答諸友詩卷

絹本。

真而佳。真精新。

蘇1—149

☆錢貢　福源寺圖卷

紙本，設色。二幅。

前申時行、王穉登引首。

"庚戌夏日寫福源寺圖，錢貢。"

後姚尚德書《摹緣疏》。

王穉登、張國紳、安希範、葉初春、文震孟。

蘇1—280

☆徐枋　做趙令穰筆意山水軸

紙本，水墨。

□巳小春……

平穩而板。

是僞本。

蘇1—040

☆周臣　桃花源圖

絹本，設色。精。

"嘉靖癸巳歲夏仲，姑蘇周臣寫。"下鈐"舜卿"白方、"東村"朱長。下又一印，切一半，證明

一九八六年六月十日
蘇州博物館

蘇1—195
魯得之　竹圖卷☆
　紙本，水墨。長卷。
　鈐有"魯竹史"白、"得之之印"朱，在畫前右下。
　裁去尾部。卷末齊畫根切去，補一條紙。
　後另紙自題：戊子秋九客樵李鬢雲庵，風雨竹窗，筆硯閒適，學人錢子武與兒異研墨伸紙，丐余寫竹石。縱筆疾揮，不覺成卷，因聯四韻，以誌狂興如此。後詩，款"竹史魯得之"。鈐"得之字孔孫"白、"左臂魯山"朱、白。
　六十四歲。
　細竹佳。
　真而佳。

蘇1—418
尤詔、汪恭　隨園十三女弟湖樓請業圖卷☆
　絹本，設色。
　王文治引首。
　"婁東尤詔寫照，海陽汪恭製圖。"
　後又補三女弟子。嘉慶元年袁枚手題二則。
　又曾燠、王文治、王鳴盛、錢大昕諸題。又諸女弟子詩箋。

蘇1—051
☆文徵明　三絕卷
　棉紙本，設色。
　粗筆學梅道人。畫樹幹側筆等是文嘉特點。
　嘉靖甲寅五月廿又五日。撅筆法黃大字，字滑而飄。
　是同時傚本，印與畫不同。
　舊傚本。
　八十五歲，必偽。

蘇1—437
朱昂之　花卉圖卷
　紙本，水墨。
　"辛丑陽月，昂之。"在畫首。
　蘭、荷、梧、葡萄、松等。
　粗筆寫意。
　真而佳。

蘇1—034
祝允明　草書滕王閣序並詩卷

蘇2—22
☆石濤　潑墨山水卷
紙本，水墨。精。
時乙丑新夏過五雲精舍，爲蒼
公詞禪潑墨，索發一笑。清湘石
濤濟山僧。
四十六歲。

蘇2—08
☆釋髡殘　贈正心禪師書畫卷
紙本，設色。精。
無款。末鈐"石溪"白方。
後另紙題詩："千巖萬壑落眼
奇……偶與正心禪師塗此，褙成復

綴此歌，聊博一笑。庚子冬仲，
石道人。"下鈐同一"石溪"印。
四十九歲。
有龐萊臣印。
畫秃筆，渾厚蒼茫，精，色
艷。至精之品。
細思此件，色過於艷麗，布
景與石溪習見手法不類。書法亦
散，豪氣有餘而字不圓緊，不無
疑點。劉云是大千僞造。其説不
爲無見。
遠景重重遠去，層林蒼莽，幼
稚有餘，而樸拙微遜。亦是可深
慮處。

同。上博本字滯畫硬，是大千僞本。然此本亦有不盡可人意處，不下重墨。

細視字甚佳。畫山滋潤，然無重筆焦墨，全畫色淡無精神，然畫渾厚。上博本較此爲刻露。

真。或是生紙，故不敢下重、焦墨提綫歟？

再考！

"楚則失矣，齊亦未爲得也。"恐此與上博本均虎賁也。

蘇2—34
華嵒　楓林猿戲軸☆

紙本，設色。巨軸。

畫十猿。辛未秋八月，新羅山人畫。

七十歲。

楓葉花青脱，只餘葉脉，無法拍照。

是真跡。色脱。

蘇2—26
☆釋大汕　維摩詰經談不二法門緣起並圖卷

紙本，水墨。

前行書經，首殘。紙末有款，云："嗣洞上正宗三十四代沙門大汕盥手敬書並圖畫。"

畫無款。工細，頗佳，是蘇州高手作。與經非一紙。

後自跋，題五嶽行脚頭陀大汕題於長壽禪院竹浪齋中，時庚申長至日。鈐"毛孔中行一步"、"大汕"、"逢場作戲"三印。跋中言畫於吳門。

潘奕雋等跋。

後蘇體跋甚雅，是真。

前畫及經是同時物，而字與後跋微異。

蘇2—07
釋德清　尺牘二通卷☆

紙本。

答安王二君詩帖、山澤野人帖。

字清秀，瘦長。

蘇2—20
☆朱耷　草書七言聯

紙本。

小山静遠栖雲室，野水潜通浴鶴池。八大山人書。

是剪字貼成者，故不入目。

五代宋初風格，而下供養像署
大唐大曆。新僞本。

文徵明　行書軸
　紙本。
　檐枝扶疏帶乳鴉……
　局部有王百穀書風。
　舊倣本，嘉萬之際造。

蘇2—02
☆元佚名　觀音像軸
　粗絹本，重設色。
　上有牌子，下有供養人，均二
層，上層明人重書。
　元人畫。明人買得，改署自名
爲供養人。

蘇2—29
釋海明　行書詩軸☆
　紙本。
　子期善聽伯牙琴……
　真。紙黯。

蘇2—30
☆釋本光　仙女獻丹軸
　絹本，設色。
　研山本光。

庚午夏日爲□翁大護法作。割
上款。
　文震孟之孫。
　四十三歲。

蘇2—16
釋今釋　行書軸☆
　紙本。
　峴山非伴還傳伴……
　真而佳。

蘇2—37
羅聘　蘭竹石軸☆
　紙本，水墨。巨軸。
　前題："入芷蘭之室"云云，
"兩峯道人羅聘並記"。鈐"揚州
羅聘"、"香葉草堂"二朱印。
　字法板橋。畫鬆，竹葉軟而
瘦，石皴筆法亦異。
　僞本。

蘇2—24
☆石濤　華山圖軸
　紙本，水墨。生紙。巨軸。精。
　"清湘陳人大滌子濟廣陵之青
蓮閣。"
　此與上博藏本全同，款字亦

咸吉道親翁上款。

蘇2—03
☆戴進　赤壁夜游軸
絹本，設色。
粗筆。款：錢唐戴進寫。
是明嘉靖時人倣者。

蘇2—14
徐枋　小華山蓮子峰軸☆
絹本，水墨。
偽。

蘇2—19
☆朱耷　鶴石軸
紙本，水墨。巨軸。
"八大山人寫。"
傷補累累。
畫真。小竹佳，而款稍差。款
後加墨所致。敝。

蘇2—46
釋際迅　蘭石軸☆
紙本，水墨。
鈐"釋際迅印"、"青雷"。
乾嘉風氣。

蘇2—25
☆釋一智　黃山圖軸
絹本，設色。
壬寅秋七月望後二日畫於黃山
後海雲舫之十方禪院。
真。與故宮冊頁全同。

王翬　倣巨然山水軸
絹本。
丁丑歲。
偽。

蘇2—15
徐枋　靈巖山圖軸
絹本，設色。
偽本。

蘇2—13
徐枋　倣巨然山水軸☆
紙本，水墨。
"丁巳孟秋倣巨然筆意畫於澗
上草堂，俟齋徐枋。"
舊倣本，潔净不俗。

唐人　佛像軸
麻布，設色。
偽本。

前許初藏經箋篆書"醉在山水",字亦滯。

畫樹石細碎而筆弱。

是舊倣本。

蘇2—10

查士標　行書大悲咒卷☆

絹本。

人悲咒。康熙甲子,白岳學人查士標敬書。

書學米。

疑添款,款在行末。

蘇2—31

☆查昇　行書華山禪師鑑公塔銘卷

康熙三十年書。徐元文撰文。

四十二歲。

真而佳。

蘇2—32

☆僧淳、樹居　瓜㽅圖軸

紙本,水墨。

雨花山僧淳,癸巳,莘一上款。

"康熙乙未,莘弟畢姻,寫此二種,以歌以舞,以誌緜緜之意。樹居又筆。"

是二人合作,先畫左半部,後右部加二種。

畫佳。

蘇2—42

☆虛谷　松石蘭菊軸

紙本,設色。巨軸。精。

單款。

松佳,菊差。

真。

蘇2—33

陳星　蘆雁圖軸☆

絹本,水墨。

單款。

清初人畫。

俗套。

文徵明　青綠山水軸

紙本,設色。

己丑六月。

清人倣。

蘇2—11

查士標　行書五律詩軸☆

紙本。大軸。

嘉慶辛酉冬至日，"寡欲罕所
闕，守道無異營"。
偽。

蘇2—27
釋上睿　白雲飛瀑軸☆
紙本，設色。
"時丙午一之日"（十一月），
"童心道人蒲室叡詩畫"。
畫佳於上幅，然微敝。

蘇2—45
張雪漁　蘭花軸☆
紙本。
款：雪漁。
又乾隆丙辰陳詩桓題。
畫俗弱。

蘇2—43
任頤　竹林獨坐軸☆
絹本，設色。
光緒乙酉。
四十六歲。
平平。

蘇2—40
釋達受　梅花軸☆

紙本。
道光己酉夏五月，星齋上款。
五十九歲。

蘇2—44
釋雪笠　蘭石軸☆
紙本，水墨。
"方外雪笠。"
不善畫之人。

蘇2—12
徐枋　行書聖教序軸☆
絹本。
"壬子春日寫於澗上草堂，俟
齋徐枋。"
偽本。

陳鴻壽　隸書五言聯
紙本。
"漢室賢良傳，周人豈弟詩。
時嘉慶丙子小春，曼生陳鴻壽。"
大字粗豪。款肥印差。
疑。

蘇2—04
文徵明　山水卷☆
絹本，設色。

清初？敝甚。

蘇2—36
☆羅聘　坦禪師像軸
紙本，設色。
上長題，末言：花之寺僧合十
訖爲繪像而去，癸未上元夜漏下
一鼓寫於武林之後洋草堂。
三十一歲。
真。紙敝。

蘇2—09
☆釋髡殘　溪橋策杖軸
紙本。小長方幅。[精]。
己酉夏六月。款"電住道人"。
前長題，贈無己道者。
五十八歲。
墨色甚重。畫樹幹健勁，濕筆
多，佳品。

蘇2—23
☆石濤　竹圖軸
絹本，水墨。
戊寅二月，似菴上款。前題：
大滌堂下梅花正開，友人贈竹，
值之堂下云云。"植"書作"值"。
五十九歲。

真而平平，構圖不佳。

蘇2—35
李世倬　觀瀑圖軸☆
紙本，水墨。
二題，一小字。贈達老。
真。紙敝，故不入。

蘇2—06
☆丁雲鵬　馴象圖軸
絹本，水墨。
"丙申臘月之吉，聖華居士丁
雲鵬寫。"
款不對，畫亦俗，柏尤甚。
僞。

蘇2—28
釋上睿　雪景山水軸
紙本，設色。
戊申長夏。
款作"叡"。
畫碎筆弱。
疑。

蘇2—38
伊秉綬　隸書五言聯☆
蠟箋。

紙本。三十四開，方幅，卷改册。
無紀年。無款，鈐二僞印。
約五十左右。
後嘉靖丙戌方豪題。
真而精。
已印。

蘇2—18
☆朱耷　山水鳥魚册
　紙本，水墨。八開，自題一
開，直幅，小册。彩。
　一魚，一鳥，餘山水六幅。晚
年。八大山人。
　後紙另題"世説二十首之一，
率録并畫意求正。八大山人。"字
佳甚，秀雅有宋仲温意。
　真而精。
　已印過。

蘇2—17
☆朱耷　花卉册
　紙本，水墨。十二開，方幅。精。
　晚年。八大山人。
　"旃蒙大淵獻之重陽日寫一十
二副。"
　乙亥，七十歲。
　内一開改爲拳石，以濃墨蓋

之，加苔點。
　真而精。

蘇2—41
☆虛谷　花果册
　紙本。十二開。精。
　辛卯八月寫於覺非盦，虛谷。
　用筆不活，不透氣，魚一開
劣。字浮而油滑。
　畫綫過於直硬，魚、葉尤甚。
　可疑。
　徐偉達亦云僞。
　徐、楊臣彬言是江寒汀僞造。
江氏弟子看過，言是其所作。

蘇2—39
☆劉彥冲　觀音軸
　紙本，設色。精。
　道光二十四年太歲在甲辰孟冬
之月恭畫。
　三十六歲。
　款：劉泳之。
　小楷精，畫亦佳。

佚名　大士像軸
　紙本，水墨。
　無款。

一九八六年六月九日
蘇州靈巖山寺

朱奔等　清釋子手札册
三十一開，直幅。
前八大，款：奔。
僞劣。
餘不知名釋子，或有真者。

蘇2—01
邵育　楷書佛經三種册☆
白麻紙，烏絲欄。三十四開，
跋十二開，直幅。
銀硃書，自題血書。
皇宋甲申崇寧三年三月望日
謹題。
大宋國蘇州吳江縣范隅鄉縣市
居住清信奉三寶弟子邵育伏覩本
邑寧境……刺中指書……寫佛説
阿彌陀經、觀世音普門品……
朱書微長，字舊。而書蘇州不
書平江是一疑點。或沿用唐時舊
稱歟？
有跋言中自吳江方塔中出。建
於元祐四年，宣統二年出土。
是鄉里人書。

真。
拍首尾。

蘇2—21
☆石濤　山水册
紙本，設色。十開，直幅。
丙午、丁未作，款題"零丁老
人"。
二十五歲、二十六歲。
字是晚年風格，畫亦然。是
做本。
内五開紙相同，鈐二印"原
濟"白、"石濤"。畫、款均劣，
内一開有丁未款，是僞本無疑。
另五開紙與前五開不一致，畫
亦佳。然又有丙午款，不可解。
疑此五開真，而紀年錯寫。前五
開則僞。俟再考之。
陶云均僞。

佚名　白描羅漢册
十六開。
無款。
清中期匠人畫，細而俗。

蘇2—05
☆唐寅　行書落花詩册

紙本。

字不似，而印精？

蘇1—338

馬元馭　梅花卷☆

紙本，水墨。

前趙廷珂楷書《梅花賦》，戊子九月款。

畫題："祇疑華似雪，不悟有香來。乙酉冬十月，馬元馭。"

三十七歲。

戊子重九翁振翼題，言病劇時強起作梅花卷。即此卷也。

粗筆畫幹，鈎花。

真。

謝堅不以入目。

蘇1—030

☆邵彌　梅花竹石卷

紙本，設色。

寥寥數段，款"瓜彌邵彌"。鈐"邵彌之印"白、"吳下阿彌"朱。

後配入司馬黿書《賞紅梅和韻》六首，款："友生黿稿拜，丁未二月既望"。佳，真。

前吳湖帆題，謂前原有引首四字，爲估人割去。

畫竹差，梅佳，品在陳洪綬、金俊明之間。

畫真。

雅。此人晚年畫趨工細。
是真。
諸公未表態。

蘇1—075
☆陸治 山水册
紙本，設色。十二開，方幅。精。
"嘉靖内辰三月望前一日，包山陸治作於西畹齋。"
精品。用筆蕭散若不經意而筆法皆佳；款學文，亦佳。

蘇1—295
☆王翬 山水册
十開，對開改横册。精。
每頁惲題。丙寅題贈漁翁。
王五十五，惲五十四。
尚佳，亦有平平者。

蘇1—304
☆惲壽平 山水花卉册
紙本，設色。十四開。精。
各七開。内一牡丹、一倣北苑山水甚佳。
單頁看，款字有不佳者，畫亦有鬆散者，合觀只得視爲真蹟。

蘇1—129
☆董其昌 山水卷
綾本，水墨。
"董玄宰畫於青溪舟次。"
後餘綾自題詩。
真，精，新。佳。
（陶三千元收來）

蘇1—125
董其昌 行書舞鶴賦卷☆
紙本。
戊辰作。
七十四歲。
行楷閒雅雍容。
真。
陶云僞。

蘇1—116
☆馬守真 蘭花卷
紙本，水墨。
白描雙鈎蘭，間有墨蘭、墨竹。
"湘蘭馬守真寫。"鈐"守真玄子"朱方。
款真，畫或是代筆。

蘇1—284
笪重光 行書七言聯☆

軸☆
　紙本。
　真。
　據此則前幅亦真。

蘇1—171
文震孟　行書七言詩軸☆
　絹本。
　雨登麻姑山一首。
　真。

蘇1—100
張鳳翼　行書五言詩軸☆
　灑金箋。
　單款。
　真。

蘇1—104
王穉登　行書五言詩軸☆
　灑金箋。
　真。
　以上爲一對。

蘇1—109
申時行　行書登堯峰詩軸☆
　紙本。
　真。

文徵明　小楷詩册
　七開。
　舊倣。

蘇1—168
張瑞圖　行書陶詩册☆
　冷金箋。十三開。
　無紀年。

蘇1—492
☆任薰　花鳥册
　泥金箋。橫幅，十二開。精。
　單款。
　精品。

蘇1—243
☆王鑑　虞山十景册
　十開。精。
　“右虞山十景，爲式臣年親翁畫。壬子春，王鑑。”
　翁方綱題。
　有虛齋諸印。
　畫工細，有佳者，亦有極嫩者。其畫法曾於上博藏畫扇中見之，印亦同。而字微有異，學米意不重。
　畫法怪，樹有雙鈎者，然色工

蘇1—343
項奎　山水扇面 ☆
　金箋，水墨。
　庚戌花朝，浚之上款。

蘇1—255
吳偉業　行書唐詩扇面 ☆
　金箋。

蘇1—089
董份　行書詩扇面 ☆
　灑金箋。
　正反面書。少州上款。

蘇1—111
申時行　行書詩扇面 ☆
　金箋。五片。
　真。

□嘉祐　山水扇面 ☆
　金箋。
　鈐“祚先父”、“嘉祐”二印。
建侯上款。

蘇1—167
袁尚統　關山積雪扇面 ☆

　金箋，水墨。
　佳。

蘇1—163
李辰　歸鴉扇面 ☆
　金箋。
　戊辰款。鈐“李辰”。
　五十九歲。
　佳。

蘇1—119
李士達　人物扇面 ☆
　金箋。
　人物與一般所見圓球面者不同。

蘇1—133
董其昌　行書五古詩軸 ☆
　蠟箋。
　疑？

王穀祥　梨花小鳥軸
　絹本，設色。
　“丁酉秋仲，西室王穀祥。”
　切上半，加偽款。畫舊。

蘇1—110
申時行　草書題靈谷泉五律詩

查甲戌年董之行踪。

蘇1—145
趙宧光　草篆李白蜀道難大字册
紙本。三十開。
庚申立冬。後行書款。
似率爾之作？然必真。
謝堅云不真，不得入賬入目，
可惜。
因其裱工差，或以此受屈
歟?！！！
後劉屬王入目。

李世倬　山水册
紙本，設色。八開。
舊畫加款印。
畫尚可，時代亦在乾隆以前。

宋旭　山水册
紙本，水墨。八開，對開改
推篷。
每開隸書題四字：秋江弄月、
泉石幽盟等……
後各"宋旭"二小隸字，下鈐
"石門山人"、"宋旭之印"。
每幅鈐有"張棟"白、"洞庭"
朱二印。

畫似稍早於宋，水平亦高於宋。
畫佳。

王翬　倣王蒙山水册
紙本。一開。
乙卯小春爲毛母王太夫人壽……
僞。

倪元璐　山水扇面☆
金箋。
五端上款。
真。

蘇1—180
☆王畯等　蘇州太守寇公去任圖
詠册
紙本。十開。
寇慎。
畫：王畯、陳思、張鳳儀（二
開）、袁尚統（二開）、朱質、馮
停（丙寅）、明旭、張宏。
書：文震孟（二開）、毛堪、申
周懋（二開）、王志堅、吳默、毛
文煒、范允臨、陳懋德。天啓丙
寅毛文煒後記。
均真。

宋駿業　山水册
紙本。八開，直幅。
印款。
畫是舊畫。後加印？

申時行　山水軸
紙本，水墨。
僞劣。申家賣出，然必僞。

蘇1—177
☆李流芳　行書李白五絶詩軸
對酒不覺暝……朗秋上款。
中字，頗似婁堅。
佳。

蘇1—062
☆文徵明　行書風入松詞軸
紙本。
"右行春橋玩月，調風入松。
徵明。"
字散。印均僞。
僞。

羅聘　馴雀軸
紙本，水墨。
前身花之寺僧……
僞劣。

蘇1—254
吳偉業　行書詩斗方軸☆
灑金紅箋。
登上方橋有感。
真。

蘇1—141
范允臨　行書五絶詩軸☆
紙本。
懷君屬秋月……單款。
真。

蘇1—272
☆釋今釋　行書七絶詩軸
紙本。
東坡去已六百載……
粗秃筆書。
真。

蘇1—126
董其昌　行書米海岳詩軸☆
高麗箋。
竹西桑柘暮鴉盤……甲戌暮春
長安邸舍，董其昌。
八十歲。
用鍾太傅筆法寫米海岳詩。
張照邊跋，字粗肥。

王鑑題。
偽。畫是石谷後學。

王鑑　積雪圖軸
紙本，設色。
壬子三月。
新。
陳玉瑩云徐邦達做；謝初云
入精。
資。

王時敏　隸書七言聯
紙本。
偽劣。

陳繼儒　行書軸
灑金箋。
新偽，劣。

蘇1—248
查繼佐　行草書軸☆
紙本。
二老賢弟上款。
真。

蘇1—317
董毅菴　竹圖軸☆

綾本，水墨。
清初俗手，畫劣。

錢杜　梅花軸
紙本，設色。
偽劣。

蘇1—267
查士標　行書蘇東坡語軸☆
紙本。
真。

蘇1—144
陳繼儒　行書七絕詩軸☆
紙本。
山村之作。
真。

王文治　梅花軸
灑金箋。
偽劣。

金農　梅花軸
紙本。
梅、蘭冊二片。
偽。

聽雨聽風聽不得……
偽。

鄭燮　竹圖軸
紙本，水墨。
偽。

徐渭　芭蕉軸
紙本，水墨。熟紙。
老夫最喜見芭蕉……
張大千偽。
資。

王鑑　倣黃子久秋山圖軸
絹本，設色。
舊摹本。絹漏底。

王鑑　倣董源山水軸
絹本，水墨。
仝上。

王鑑　倣王蒙山水軸
偽。

王鑑　倣梅道人山水軸
偽。

蘇1—322
☆王原祁　江鄉春曉軸
紙本，設色。精。
臣字款。
有石渠寶笈印、養心殿印。
虛齋印。
紙色如新。
真而精，難得之品。

張宏　流水行雲軸
綾本，水墨。
劣。

祝允明　草書七言詩軸
紙本。
昆明池水漢時功……
偽。
資。

蘇1—244
宋曹　行書唐詩軸☆
紙本。
雞鳴紫陌曙光寒……
真。

王時敏　倣黃山水軸
紙本，設色。

寤齋，米萬鍾。"

　米款墨浮，後加款。畫是舊畫。

　崔子忠題畫上，言米老伯云云。偽。

周之冕　牡丹軸

　絹本，設色。

　"戊寅秋日寫，汝南周之冕。"

　明人作，切去上部原款，加周氏偽款。

王穀祥　臨文徵明吉祥庵訪友圖軸

　紙本，設色。

　辛巳二月八日……前長題。

　舊臨本。

　是王氏爲庵中僧徒所繪，而非臨文畫。吳湖帆誤題爲臨文，應正。

蘇1—172

歸昌世　竹圖軸☆

　紙本，水墨。

　一竿。單款。

　真。

蘇1—497

☆胡錫珪　二喬觀兵書橫披

　紙本，設色。

　光緒辛巳。

　徐云偽。

王翬　山水册☆

　紙本，設色。二開。

　無紀年。

　一開，天際欹雲山盡出……

　二開，洞庭秋霽。

　均偽。

蘇1—271

朱軒　山水册

　紙本，設色。十二開，直幅。

　壬子中秋寫於虎丘舟次。

　康熙十一年，五十三歲。

徐枋　關羽像軸

　紙本，設色。

　庚戌。

　偽而劣。

李鱓　芭蕉軸

　紙本，水墨。

蘇1—226
李道修　竹石軸 ☆
　綾本，水墨。
　"李道修寫。"
　明末清初。
　畫板。

蘇1—529
倪田　倣籠臺淺絳山水軸 ☆
　紙本，設色。
　乙卯六月。
　真。

蘇1—354
沈鳳　山水軸 ☆
　紙本，水墨。
　"丁巳花朝爲友竹作，沈鳳。"
　乾隆二年，五十三歲。
　真。

蘇1—087
錢穀　摹吳鎮、倪瓚山水卷 ☆
　紙本，水墨。二段。
　單款。
　吳湖帆印。
　學吳一開見本色。
　真而平平，款真。

王時敏　端陽墨花軸
　紙本。
　白描一古瓶，中插菖蒲、艾、
葵花等。
　"丁酉重五戲墨，西廬老人。"
　畫層次差。
　摹本？
　陶云徐公看是真。擬再索觀。

蘇1—067
文徵明　行書扇軸 ☆
　金箋。
　扇面一張。
　尚可。

蘇1—263
歸莊　行草書七言詩軸
　紙本。
　遺祠猶枕墨池頭……
　印款。迎首鈐"龍威虎振"白
長，歸莊之印。
　字粗豪，與習見者不同。
　疑。

米萬鍾　紅杏雙燕軸
　綾本，設色。
　"崇禎庚午仲春寫於勺園之清

一九八六年六月七日
蘇州博物館

蘇1—282

☆徐枋　行書舊咏七律詩軸

紙本。

"泉石烟霞引興長……舊詠。俟齋徐枋。"

徐枋　梧桐隱士圖軸

紙本，設色。

"梧桐隱士圖。壬申孟春畫於澗上草堂，俟齋徐枋。"

畫熟而薄。

偽。

蘇1—320

☆王原祁　倣大癡碧天秋思軸

紙本，設色。

戊子六月望前酷暑……廿二立秋日題……

六十七歲。

左上掏山頭。小幅，色稍重，而皴擦重數不够，故無神。然真。

蘇1—300

王翬　秋林讀書軸☆

紙本，水墨。

"倣黄鶴山人秋林讀書圖，石谷王翬。"

無紀年。

約五十左右。

不佳，然是真。

蘇1—301

☆王翬　倣范寬山水軸

金箋，水墨。小方幅。

無紀年，題"芙蓉一朵插天表……"

稍早。

佳。

蘇1—136

☆董其昌　行書五絶詩軸

紙本。

閑雲無四時……

約康熙間學董者偽作。

陶云佳。

蘇1—108

申時行　草書七言詩軸☆

紙本。

"上方臺殿鎖烟嵐……時行。"

字劣。

金箋。
偽。

蘇1—213
☆張風　讀碑圖扇面
　紙本，設色。精。
　"己亥八月，真香子寫於珠光
庵。"鈐"大風"朱橢。
　人物衣紋極細。
　真。

蘇1—311
☆石濤　茱萸灣圖扇面
　紙本，設色。精。
　己卯廣陵竹枝寫爲公逴年道
翁……
　又一題。
　真。
　又黃逵題扇上。

蘇1—375
☆高翔　臨倪竹樹小山扇面
　紙本，水墨。
　臨倪題。歲翁上款。
　真。

蘇1—357
☆李鱓、黃慎、邊壽民等　花果
扇面
　精。
　閻鍾靈題。
　真。

勵宗萬　山水扇面
　紙本，水墨。
　偽。

己亥清和……
真。

蘇1—105
☆王穉登　行書七言詩扇面
金箋。
真。

蘇1—093
☆侯懋功　山水扇面
紙本，水墨、設色。
秦山上款，庚辰夏日。
真。

蘇1—261
曹溶　行書七律詩扇面☆
金箋。
鈐"鑒躬氏"。
真。

蘇1—221
鄭元勳　山水扇面☆
金箋。
辛巳。
學董。
真。

莊冋生　倣米山水扇面
金箋，水墨。
去掉一條，加僞款。

蘇1—186
☆唐志契　寒鴉歸林扇面
金箋，水墨。
單款。
真。

蘇1—210
☆陳洪綬　撲蝶扇面
金箋，設色。 精 。
"洪綬。"仕女撲蝶。
極精工。人面不似。
疑。
曾見張善子做老蓮，可畫至此
程度。姑置之，未籤。
洪字作"㳇"。

蘇1—023
沈周　山水扇面☆
金箋，設色。
舊做。

項聖謨　倣子久山水扇面

蘇1—331
沈廷瑞　行書詩扇面 ☆
　金箋。
　八十歲書。

蘇1—533
茅麐　花鳥扇面 ☆
　金箋，設色。
　工筆。
　真。

蘇1—187
邵彌　摹唐寅山水扇面 ☆
　金箋，設色。
　"丁丑四月摹唐子畏先生作，
瓜疇邵彌。"
　畫刻露，款字嫩。
　疑。
　姑置之，未籤。

蘇1—079
王問　草書五律詩扇面 ☆
　真。

蘇1—183
☆張宏　山水扇面

爲石麟作，庚辰秋日。
真。

陳淳　行草書詩扇面
　金箋。
　舊偽。

蘇1—066
▲文徵明　行草七律詩扇面
　金箋。
　《獨行溪懷友》等二首。
　真。

蘇1—088
錢穀　臨流獨坐扇面 ☆
　紙本。
　真而劣。款劣甚而印真。

蘇1—074
王寵　行書五言詩扇面 ☆
　金箋。
　真。

蘇1—113
☆陳嘉言　花鳥扇面
　金箋。

金箋，設色。
真而佳。

蘇1—190
陳裸　野屋寒水扇面 ☆
　金箋，設色。
　"癸酉夏，陳裸。"
　真。

蘇1—292
☆孫泧如　山水扇面
　金箋，水墨。
　"戊子冬日寫，孫泧如。"
　真。

蘇1—178
☆李流芳　竹石扇面
　金箋。
　爲韞甫作。
　僞。

蘇1—159
☆殷自成　綬帶荔枝扇面
　金箋，設色。
　晚明。
　真。

蘇1—214
楊兆升　行書詩扇面 ☆
　金箋。
　"耳山園紀游，似錦石老親翁。"
　似張二水。

蘇1—091
周天球　蘭花扇面 ☆
　金箋，水墨。
　印款。

蘇1—090
周天球　小楷書詩扇面 ☆
　金箋。
　丙子十一月。

蘇1—259
高世泰　楷書扇面 ☆
　金箋。
　己卯長夏舟次虎林，爲南旆
弟書。

蘇1—332
沈廷瑞　倣米疏柳圖扇面 ☆
　金箋。
　樗翁。
　黃賓虹初學此人。

蘇1—174
☆歸昌世　竹石扇面
　金箋，水墨。
　單款。
　真。

文從簡　花鳥扇面
　金箋。
　文從簡、朱袞、沈顥題。
　非文畫，是諸家題。

蘇1—217
☆萬壽祺　樹石扇面
　金箋，水墨。
　壽爲立之仁兄畫。
　真。

蘇1—078
☆王問　賞月圖扇面
　金箋，水墨。
　簡筆。
　真。

蘇1—094
☆孫枝　溪山漁隱扇面
　金箋，水墨。

己丑春正月，孫枝。
真。

蘇1—303
☆吳歷　行書詩扇面
　金箋。
　題畫二首。虞授詞兄上款。
　真。

董其昌　書扇面
　金箋。
　偽。

蘇1—326
☆楊晉　怪石叢篁扇面
　紙本。
　乙未。
　佳。

王建章　山水扇面
　紙本。
　硯田莊圖。寅老上款。
　偽。

蘇1—161
☆陳焕　茅屋談心扇面

錢良右，鈐"錢氏翼之"。

又憲即吳憲，仲仁之子。

都穆、杜啓跋。

文壁跋，言：四十五篇，爲吳壽民游吳唱和之作，書筆出錢良右。卒于至正四年，年六十七。此後至元三年書，云云。正德七年壬申閏五月廿又一日，文壁。

蘇1—016

☆戴進　歸舟圖卷

粗絹本。短卷。

前涂棐引首，隸書。

粗筆，無款。

畫不似習見者，而諸跋明言爲戴氏作。

前正統辛酉李繼《詩引》：送章孟端，錢唐戴文進作歸舟圖，善詩者復賦詩以贈之。均真。

楊翥、徐珵（楷書有歐意）、張益、劉溥、張枆、逯端、顧謙、呂困、郭璘、龔理、周綱、范子易、張穆、屈昉、韓雍（成化九年）。

章珪字孟端，宣德間以薦，累棹監察御史。

王鐸　草書唐人詩册

紙本。九開。

丙戌春三月。

僞。

蘇1—251

☆傅山、傅眉　行書詩詞册

紙本。十八開。

傅山，甲申十二月初七日書於仇猶客舍。

末甲申十二月傅眉臨《十三行》，言"家嚴持帖子來，寫畢，命眉書於後"云云。

蘇1—219

萬壽祺　行書五律詩扇面☆

金箋。

真。

蘇1—203

☆倪元璐　行書五古詩扇面

金箋。

真。

蘇1—199

☆惲向　山水扇面

金箋，設色。

真。敝。

蘇1—083
☆文嘉　垂虹亭圖卷
紙本，設色。精。
"辛丑冬仲，茂苑文嘉。"

蘇1—131
☆董其昌　爲高懸圃臨古帖卷
宣德箋。精。
末題：觀察高懸圃使君徵吾各
體書。
高士奇跋。
又高岱跋，言借人時被割去數
段及高士奇一跋。
董書中精品，惜後半稍懈，墨
色亦淡，然亦間有佳者，似非一
時所書。

蘇1—028
☆王鏊　行書六十初度壽詞卷
紙本。
後半割去，至《游張公洞》
止，無款。
第一段壽詞，餘游各地詩。

錢選　賺蘭亭圖卷
紙本，設色。
前一條有韓世能、敬堂諸印，

真。本畫易紙接上。
後款三行，七絶："鼠鬚注硯寫
流觴……吳興錢舜舉。"
畫本身是清中葉以後做。人
面、衣紋均弱。是舊做，人物在
丁雲鵬之後。
後僧無本可住題，左手書。又
桂衡跋。均明初以前人書。

蘇1—010
☆錢良右　吳中倡和詩卷
紙本。精。
錢良右、吳仲仁、王起善三人
倡和。
前翁方綱題"吳興書髓"四大
字，隸書。
前至元三年後丁丑是月（二
月）二日永菴老人吳壽民《序》
及詩，後汪遂良等次韻。
詩中又有善住、別岸若舟、丁
景仁、陸行中、子明、楊元英諸
人之名，而是一人手書，惟吳壽
民、王柬、錢良右三人有印。
吳款"永菴道人壽民"。鈐"吳
氏仲仁父"朱、"永庵"朱。
王柬，下鈐"王起善父"朱。
又王柬，文中稱爲"擇善"。

李睕生所作。

衣紋陳氏作。細如游絲而用中鋒，健勁如鐵綫，極佳。

嚴畫配景極似老蓮而筆力弱，用筆多模糊處。

蘇1—069
周用　行書畫松次韻卷☆

紙本。

白川周用。鈐"宮保天卿"朱方。

晚明。

蘇1—106
趙備　竹石流泉卷☆

紙本，水墨。長卷。

"庚戌初夏三日，七十五翁趙備墨戲。"

筆細碎。

真。

蘇1—223
卜舜年　行書卷☆

紙本。長卷。

首殘。"萬曆己未仲春，卜舜年。"

蘇1—102
☆莫是龍　行書尺牘卷

紙本。

致茂倩先生札。

蘇1—084
☆文伯仁　石湖草堂圖卷

紙本，淡設色。精。

前鈐"文伯子"、"德承"二白方印。

"嘉靖癸丑九月望後寓金臺客次識，友人文伯仁。"

前題：王雅宜臨祝書送楊侯入覲叙，元賓携之入京，余爲補小圖，云云。

畫真。只餘文畫，王書不存。

蘇1—092
☆尤求　白描飲中八仙卷

紙本。

每人上有詩。後焦遂一段及張旭一段另一人書。尤求題。

有本之物，舊摹本，後加款。

人物綫及配景亦弱，不及上博所見。

董跋亦僞。

祝允明　草書飲中八仙歌卷
紙本。
僞劣，狂俗以極。

蘇1—033
☆祝允明　草書題石田雜花卷
紙本。
庚午夏日吳仲成持沈雜花一
卷，爲題之。
舊僞。

蘇1—037
☆祝允明　行書九愍九首卷
紙本。
九愍九首。庚午陳吳中民瘼，
作九愍。
後"枝山允明書似桐園主人"。
鈐有朱之赤印。
"包山真意"大朱印，即祝氏
印，騎縫。
真而佳。

蘇1—209
☆陳洪綬、嚴湛、李畹生等　何
天章像卷

絹本，設色。精。
前引首趙雙璧題，康熙壬子，
言未得爲宰相以行志，爲諫官以
進言。
"陳洪綬補衣冠，門人嚴水子
補圖。"陳自書。
畫末劉漢藜、孫貞民、周銘
題讚。
後隔水方育盛、孔自來題。
後秦敬傳（壬子）、米漢雯、
宋琬（乙巳）、閔衍、盧世㴶、
黃敬修（乙巳）、趙玉森、楊端
本（丁未）、李煥章、季之翰、錢
廣居、范醇政（戊申）、耿大光
（己酉）、童欽承（庚子）、法若
真、史可程、周之恒、程大儒、
楊涵、楊還吉、萬代尚、李言、
吳琯、釋元中、趙開雍、劉佑、
周亮工（癸卯）、徐一經、丁耀亢
（癸卯）、馬之驦、羅企籴題，均
天章上款。諸人多魯人，或在魯
所題歟？
主像人面襯影，有立體感。是
另一畫手畫；衣紋及另二侍女是
陳氏畫。畫配景是嚴湛畫，後周
之恒題曰："李子畹生信名手，摹
君道範善思惟。"則何天章面像爲

一九八六年六月六日
蘇州博物館

蘇1—080

☆文彭、文嘉　盧仝飲茶詩圖卷

紙本。

文嘉爲壺梁作山水。"壺梁作，文嘉。"淺色，粗筆。真，本色。

文彭草書盧仝《飲茶詩》。"隆慶元年八月四日，三橋文彭。"真。

蘇1—068

劉麟等　明人尺牘卷☆

紙本。五札。

劉麟。甲寅開歲九日。射陂朱先生上款。朱曰藩。

王韋伎者遠臨帖。花箋。凌溪上款。

王韋。凌溪上款。張廷獻去貴州云云。

朱應登賢郎發跡帖。癸未正月。大都闇吳月濱上款。

朱應登家書帖。上父母者。

蘇1—118

☆李士達　西園雅集卷

紙本，設色。

單款。重色，以金和墨勾。

杜大綏記，甲寅款。

蘇1—121

☆周之冕　杏花錦鷄軸

絹本，設色。

"萬曆壬寅秋暮寫，汝南周之冕。"

字新，浮絹面上。

畫是舊畫，年代可至萬曆；然款字差而字浮，頗疑是填款。

釋智永　真草千字文卷

過雲樓著録法書第一件。

自"龍師火帝"起。

後甲子十月廿一日董其昌題；又一短題。

本書字板，宋諱均不避（樹、慎、匡、恒……）。

明人臨本。

祝允明　小楷南華經內七篇卷

《逍遙遊》、《齊物論》……

"成化丙午仲夏，枝山祝允明識。"爲雲莊謝元和書。

明嘉萬間僞作，字在王寵、祝允明之間。

蘇1—073
☆王寵 行書詩卷
紙本。
《癸巳三月晦日將往白雀寺與
碧峰禪師虞山泛舟作二絕》、《宿
白雀寺作二首》。
款："書於碧峰老師房"。
佳。

王原祁 倣倪山水成扇 ☆
雞翅木骨。
丙戌作。
真。

盛茂燁 虎溪三笑成扇 ☆
金扇。

紙本，設色。

俞樾引首。

末有"啓"字殘印。

畫粗筆蒼老，而微遜雅意。

舊倣本。

沈周　山水卷
紙本，設色。
僞。

蘇1—123
朱鷺　竹圖卷 ☆
紙本，水墨。
書、畫間作。後自題爲《七咄圖》，七段畫。
"天啓乙丑中春十有七日戲跋，西空老人朱鷺。"
真。畫平淡。

蘇1—158
周埏　行書卷 ☆
紙本。册改卷。
趙宧光引首，"三最書"。
本幅行書。
陳元素、金俊明等跋。
俗。是雙鈎祝允明書，然殊不似也。

蘇1—044
☆文徵明　小楷落花詩卷
紙本。册改卷。
錄沈十首，文徵明、徐昌穀和答，沈周再答；呂㦂和；沈周三答。
"弘治甲子之春石田先生賦落花之詩……是歲十月之吉，衡山文壁徵明甫記。"鈐"文壁印"、"悟言室印"。
僞金粟箋加烏格小楷袖卷，原每頁十行。
明嘉靖以後倣本。
僞。

文徵明　行書醉翁亭記卷
紙本，烏絲欄。
"甲寅十月廿日，徵明。"
僞。

蘇1—038
祝允明　草書唐詩卷 ☆
首段《廬山詩》……款"枝山"。
是真，但字長而不扁耳。

五十二歲。

僞。

畫上項德芬及"西郡圖書"印均僞。

後"歲暮雪晴成十二章詩，文壁徵明書"。真。

項子京等印新。

畫僞書真。

蘇1—081（題跋部分）

文徵明、劉彥沖　松崖詩畫合卷

紙本，設色。

嘉靖丙申秋仲寫於悟言室，徵明。僞。

戊申冬日……劉彥沖。亦僞。

以下諸跋均真。☆

安如山，嘉靖乙卯。

恕菴鍾篆。

張天復引首。鈐"山陰内山張天復復臯甫之印"、"丁未進士"。

海樵山人、王問、顧起維、李文鳳、吳應卯（鈐"三江"朱。祝枝山之甥）、王召、吳沼。

文徵明　行書黃山谷新燕篇軸

紙本。

戊申款。

舊倣。

蘇1—191

陳元素、劉原起等　幽谷生香卷☆

紙本。

庚午鄭簠引首。

劉原起。"己未冬十一月戲筆，劉原起。"真。

錢允治題五絕。四段。"八十翁錢允治。"

陳元素。"己未長至，陳元素。"

馬雲鳳題。

曹羲畫。"庚申二月戲作，曹羲。"

周瑞畫。"己未冬日，周瑞。"

蔣體中。"蔣體中寫於餐霞榻。"

南陽山樵題。"庚申春日，南陽山樵。"

王皋題、夔侶畫。

張維畫。"庚申夏日寫於松籟軒，虞山張維。"

蘇1—021

☆沈周　岸波圖卷

蘇1—063
文徵明　行書晝錦堂記軸☆
　紙本。
　單款。
　舊倣。

蘇1—097
徐渭　行草五絕詩軸☆
　紙本。
　"畫得荷花朵, 傍開海石榴……"
款：渭。
　故作怪狀。
　疑。

蘇1—143
陳繼儒　行書七言二句軸☆

蘇1—101
周啓大　行草五律詩軸☆
　紙本。
　鳳□上款。

蘇1—176
☆李流芳　行書五絕詩軸
　紙本。
　二客偶然至, 不知是重九……

☆祝允明　草書盧全送茶詩卷
　紙本。高頭。
　大字狂草, 有法黃最俗處。盧
全《謝韓諫議送茶詩》。
　謝云真；劉、楊均言僞。
　倣本。

祝允明　草書梅花詩卷
　紙本。
　大字狂草。枝山允明書於翠
筠居。
　僞。

仇英、唐寅　刺目圖卷
　紙本, 設色。
　各一段。
　唐畫稍佳於仇畫, 尚有典型。
　均僞。
　後王鏊、沈周等跋, 均僞。

周臣　刺目圖卷
　紙本。
　同上卷, 全僞。

文徵明　寒原宿莽詩卷
　紙本, 水墨。
　辛未殘臘, 快雪時晴, 作……

蘇1—151
孫慎行　草書七絕詩軸☆
　紙本。
　鈐"孫慎行印"、"古太氏印"。
　約康雍。

蘇1—138
☆董其昌　楷書晁迥語録軸
　高麗箋。
　"晁文元公曰……玄宰書。"
　書署玄宰，爲罕見之例。
　真而佳。

蘇1—245
宋曹　草書臨張旭知汝帖軸☆
　綾本。
　"上子社翁朗鑑。射陂宋曹。"
　真。

蘇1—188
☆許光祚　行書宿白岳詩軸
　灑金箋。
　佳。

蘇1—150
☆韓道亨　行書李白春夜宴桃李
園序軸

　紙本。
　真。

蘇1—147
趙宧光　行書七絕詩軸☆
　紙本。
　滴瀝珠璣翠壁間……
　與習見者不類。
　疑。

陳淳　行書詩軸
　紙本。
　僞。

蘇1—224
卜舜年　行書詩軸☆
　紙本。
　"上窮葱嶺下流沙……同西域
僧無無梅花下。卜舜年。"
　字在莫是龍、陳眉公之間。

蘇1—162
米萬鍾　行書景孟劉老先生八袤
詩軸☆
　紙本。
　天啓元年辛酉。
　真而平平，酬應。

天池。
　字扭曲而無豪氣。
　疑？

蘇1—212
☆李嘉胤　行書七絕詩軸
　紙本。
　璪菴上款。"璪"作"䂫"。
　書佳。

蘇1—152
程嘉邃　書詩軸☆
　紙本。
　溪響到還散……
　真。

蘇1—154
☆婁堅　行書世説語軸
　紙本。
　"桓宣武嘗問孟萬年……婁
堅。"
　真而佳。

蘇1—139
范允臨　行書讀書樂軸☆
　紙本。
　"崇禎丁丑冬日書於臨頓里之

芝蘭堂，范允臨。"
　行書有莫是龍、董其昌意。

蘇1—153
☆婁堅　楷書五律詩軸
　綾本。長軸。
　湖里尋君去……婁堅。
　大字。

蘇1—169
張瑞圖　行草五律詩軸☆
　絹本。
　真。

蘇1—227
何守白　草書李白敬亭山詩軸
　紙本。
　印款："何守白印"、"別字無
咎"。
　清初人。

蘇1—225
釋弘儲　行書贈孝將陳隱君七十
法偈軸☆
　綾本。
　"天台逸叟弘儲書贈。"
　清初人，與徐枋友善。

蘇1—024

☆沈周　行書五律詩軸①

紙本。

"疏木林居静，野人心跡閑……
沈周。"

工楷，無蕭散氣，行氣過工整。

疑？姑置不論。

蘇1—140

☆范允臨　行書五絕詩軸

紙本。

友醇上款。

真。

蘇1—065

☆文徵明　行書五律煮茶詩軸②

紙本。

"印封陽羡月，瓦缶惠山泉……
右煮茶。徵明。"

真。尚佳。

蘇1—056

文徵明　行書七言詩軸☆

紙本。

"玉泉千尺瀉灣漪……徵明。"

禿筆。

不佳。

蘇1—058

☆文徵明　行書七律詩軸

紙本。

書乙巳除夕、丙午元旦二章。

單款：徵明。

真而佳。

蘇1—043

唐寅　行書七律詩軸③

紙本。精。

龍頭獨對五千文……漫興一
律，晉昌唐寅。

晚年。

佳。

蘇1—039

☆祝允明　草書樂志論軸④

紙本。精。

七行。"右書樂志論。枝山祝允
明。"

真而佳。

①、②、③、④爲一套屏。

蘇1—096

☆徐渭　行草七絕詩軸

紙本。

杜詩。錦城絲管日紛紛……

蘇1—181
張宏　松下聽泉軸☆
　紙本，設色。
　"崇禎丁丑花朝寫於毘陵客
舍，吳門張宏。"
　六十一歲。
　真，應酬之作。

蘇1—166
袁尚統　迎春圖軸☆
　紙本，設色。
　丙戌臘月。
　七十七歲。
　真而平平。

蘇1—220
☆鄭元勳　臨石田山水軸
　紙本，水墨。
　詩塘自題：此余辛未冬臨沈石
田筆也，時年三十有四。
　董其昌爲題之……崇禎辛巳題
付其子爲星。
　畫左上董行書題："沈啓南自題
畫……吾於超宗亦云然。其昌。"
　款在右中下方。
　畫頗似董其昌。
　真。

蘇1—197
☆藍瑛　松巖觀瀑圖軸
　絹本，設色。
　挖上款。"西湖外史藍瑛。"
　畫真而微板。
　中年。

蘇1—160
陳焕　重巖飛瀑軸☆
　紙本，設色。
　重巖飛瀑。乙卯臘月寫，陳焕。
　粗筆學沈。

蘇1—017
☆劉珏　煙水微茫軸
　紙本，水墨。精。
　成化丙戌徐有貞題上方。徐書
僞，筆尖細無力。
　下劉題五律，款：劉珏畫並次
韻。字散筆弱。
　左下鈐有"有竹莊"朱橢及
"沈周寶玩"朱方。
　畫模糊無筆，可疑。與完菴他
畫用筆、款筆均異。
　僞本。

紙本，水墨。

"秋山遠眺。乙卯冬寫於榆村聚星堂之左廂，丁雲鵬。"

六十九歲。

左下鈐"香巖頭陀"朱、"別字文學"白。

佳，款、畫均精，用筆俊爽。

蘇1—201

☆何適　林中草亭軸

紙本，設色。

"戊寅臘月，三山何白石并題。"

崇禎十一年。

前七律一章。

畫平平。

蘇1—015

☆夏㫤　竹圖軸

紙本，水墨。精。

款：仲昭。左側出一株。

真。

蘇1—085

文伯仁　山水軸☆

"隆慶己巳春三月廿又二日，做寓昭慶懷谷上人房，流連匝

月，爲寫此圖贈之。五峯文伯仁。"做疑作"假"，然字又不似，或筆誤歟？

款是真；畫真而不佳。

蘇1—095

☆孫枝　踏雪訪友軸

紙本，設色。精。

"萬曆乙未九月，吳郡孫枝製。"

畫新，人物、屋宇等尤新。款有似處。或是有本之物？

疑。

蘇1—112

☆陳嘉言　梅雀水仙軸

紙本，水墨。

"壬辰臘月之望寫於寶墨齋，陳嘉言。"

五十四歲。

詩塘文寵光、陸世鎏、金俊明、文熙光、謝鳳翮題。

真。

然詩塘舊於畫，疑是卷尾移來者。

一九八六年六月五日
蘇州博物館

沈貞吉　秋林觀瀑軸
　　紙本，設色。
　　"洪熙元年秋八月望後二日，西莊沈貞吉。"
　　秋林霜重葉痕斑……
　　吳湖帆邊跋，言爲二十六歲作。（生於建文元年）
　　用筆粗，樹有似石田處，石尚有王紱意。
　　舊畫添款。畫在成弘之間。

蘇1—185
☆唐志契　門泊漁舟軸
　　綾本，水墨。
　　"辛卯秋八月寫於溪居之觀銓樓，時年七十有三，唐志契。"
　　上部有金陵風格，下半樹石乾筆重墨似戴本孝。
　　疑。

蘇1—103
☆孫克弘　竹圖軸
　　紙本，水墨。精。
　　題七絕："皋蘭春雨楚烟霏……

雪居。"
　　右下鈐有"江村秘藏"朱方印。
　　款稍瘦，鍾、王、宋克氣不足。畫佳。

☆王寵　春山圖軸
　　紙本，水墨。
　　題七絕："媚眼風光恰似春……王寵。"
　　畫似石田五十餘時作品而微弱。
　　王寵字弱，是後加者。畫甚佳。
　　是一明人無款畫，或款在上部，殘泐，加一僞王題。

蘇1—173
☆歸昌世　竹石軸
　　紙本，水墨。
　　單款。鈐"文休"白方。
　　潔净。

徐枋　虎山橋圖軸
　　絹本，水墨。
　　隸書題：俟齋徐枋。
　　僞本。

蘇1—115
☆丁雲鵬　秋山遠眺軸

唐寅　觀杏圖軸
紙本。
"正德辛巳三月，吳趨唐寅畫。"
董其昌乙卯題，贈汝文：唐解
元……"唐解"二字改。
僞。
是□□元《觀杏圖》。

蘇1—041
☆唐寅　古木叢篁軸
絹本，水墨。
無款。
另一半在上海博物館。
舊物，畫有套路，一般以爲真。

沈周　竹堂寺觀梅圖軸
紙本。
成化乙未款。
破碎甚，大半補成。
可置不論。

沈周　茅齋談心圖軸
長洲沈周……
舊僞。

蘇1—076
☆陸治　溪山訪友軸
紙本，水墨。
單款，在右側。
畫僵而平板。
僞。添款。

孝。孝翁老庚兄上款。

庚申，六十歲。

山頭樹梢有似處，而款字稍
眼生。

色重處似後加。

俟再考。

蘇1—351

☆華嵒　宋儒詩意軸

紙本，設色。精。

"甲辰元月寫宋儒詩意，新羅
山人華嵒。"秋風蕭爽天氣涼……

四十三歲。

字佳。上大樹佳，屋宇用界尺。

蘇1—264

☆查士標　溪山佳處軸

紙本，水墨。

"岐菴道先生。丁卯冬仲，查
士標。"題倣梅道人。

蘇1—417

☆錢灃　行書論詩軸

羅紋紙本。

歐陽公喜常建竹徑通幽處……

真。

蘇1—099

☆徐渭　行書應製詠墨詩軸

紙本。巨軸。

印款。

真。

蘇1—098

☆徐渭　應制詠劍詩軸

紙本。巨軸。

與前為一對。

"應制詠劍，右調鳳皇台上憶
吹簫。天池道士徐渭。"

陳洪綬　鍾馗軸

紙本，設色。

"乙酉端陽，老蓮陳洪綬為柳
塘五盟兄畫於青藤書屋，勸蒲觴
也。"

畫弱款滑，不敢下重墨。

舊摹本。

資。

文徵明　五月江深軸

紙本。

"嘉靖丙申夏四月既望，徵明。"

偽。

即李應斗，明人。
粗率。

蘇1—352
華嵒、許濱　桃柳雙鴨軸☆
　紙本，設色。
　花甲重周。庚午華秋岳、許江門同寫於解弢館。
　脫色。

蘇1—387
邊壽民　葦汀息影軸☆
　紙本，設色。
　單款。

蘇1—381
☆李方膺　松石圖軸
　紙本，水墨。巨軸。
　"乾隆十八年六月寫於金陵淮清橋直北之借園，李方膺。"

蘇1—402
☆閔貞　梅花仕女軸
　紙本，水墨。大軸。
　單款。

蘇1—193
伍瑞隆　牡丹軸☆
　紙本，水墨。巨軸。
　"八十一翁伍瑞隆。"
　禿筆。
　廣東畫家。

蘇1—356
☆張庚　倣北苑夏山圖軸
　紙本。
　乾隆丁丑，六十三歲作。
　是《萬木奇峯》稿。
　尚可。
　按：與畫傳所記年不同，少十歲。

蘇1—422
奚岡　陂塘秋水圖軸☆
　紙本，設色。
　乙巳款。長題。
　畫刻露，款亦不佳。
　疑。

蘇1—276
☆戴本孝　烟波杳靄軸
　紙本，設色。巨軸。精。
　上章涒灘如月，迢迢谷樵弟本

禿筆山水。

蘇1—465
屠倬　山水軸☆
紙本，設色。
癸酉。
壽顧藕之作。

蘇1—265
查士標　烟江叠嶂軸☆
紙本，水墨。
"康熙己巳六月，士標。"
簡筆酬應之作。

蘇1—480
任熊　孫道徇詞意軸☆
紙本，設色。
細筆。

蘇1—430
闕嵐　紅葉八哥軸☆
絹本，設色。
道光癸巳，七十六歲作。

蘇1—413
羅聘　歲朝圖軸☆
紙本，設色。

上天放閒人題，言"羅兩峯先
生作歲朝春瑞也"云云。
瓶、花、柿子。
內竹葉是；餘花及款特點均不
明顯。

蘇1—196
☆藍瑛　倣大癡山水軸
紙本，設色。巨軸。
丙子春二月。
五十二歲。

蘇1—373
黃慎　大姑山小姑灣軸☆
紙本，設色。大橫方軸。
真而劣。

蘇1—380
鄭燮　行書七律詩軸☆
紙本。
五柳先生本在山……
粗放。

蘇1—164
☆李辰　雪蕉雙鶴軸
絹本，設色。巨軸。
四明李辰寫於江干草亭。

紙本，水墨。

中字四行。一人執掃。款：蘇
伐羅吉蘇伐羅。無印。

字尚佳，畫有習氣。疑。

蘇1—415

☆方薰　山水軸

紙本，水墨、設色。

畫海天一鶴，石下一山。乙卯
夏五月之望，蘭墀方薰畫並誌。

六十歲。

雅淨。

蘇1—334

☆謝璞　臨仇英補衮圖軸

絹本，設色。

"庚寅冬日古虞謝璞寫"，在
屏上。

上方康熙癸未禹之鼎題，言爲
其舊研友虞山謝嘉玉作。款字與
上幅倣王蒙山水款同。

畫工細，然所本必非仇英
作也。

蘇1—531

倪田　猫圖軸☆

紙本，水墨。

蘇1—257

☆黃向堅　萬里尋親圖軸

紙本，設色。長軸。精。

"存菴向堅摹於藝香居。"

構圖佳而畫碎皴弱。

蘇1—274

☆陸遠　倣子久溪山秋靄軸

紙本，設色。

己丑九月，元習老道兄上款。

蘇1—445

☆張培敦　臨文徵明高澗寒泉
圖軸

紙本，水墨。

嘉靖庚子文作。其原作應是
真本。

嘉慶己卯臨。

四十八歲。

工細。佳。

蘇1—249

☆程邃　爲王時敏作山水軸

絹本，水墨。

并題：上烟翁太先生八袠觴
末……通家子程邃。

前七絕二章。

蘇1—502

☆任頤　風塵三俠軸

　紙本，設色、鈎金。精。

　"丁卯春日，寫奉波香仁兄大人鑑之，小樓任頤效蕭尺木法。"

　二十八歲。

　又波香長題於畫上，題贈其從姪蕉生。

　工細，人闈腰勾金。

　早年用力之作，佳。

蘇1—312

☆石濤　六君子圖軸

　紙本，設色。

　畫一哥窯瓶中插松、竹、梅、水仙等。

　款在瓶下部："大滌子戲爲之。"

　乙巳中和陳撰邊跋。

　綫無力。

　疑偽?

張宗蒼　倣梅道人山水軸☆

　紙本，水墨。

　"己巳夏六月擬梅花庵主意於袁江官舍。"

　偽。

高其佩　指畫鴨軸

　紙本，設色。

　畫風格晚，款亦不對。

　偽。

蘇1—484

☆虛谷　柳枝松鼠軸

　紙本，設色。精。

　"壬辰八月，虛谷倣解弢館。"

　畫鬆。疑。

　徐云不真。

蘇1—395

☆華浚　擬周文矩臨鏡美人軸

　紙本，設色。

　戊申小春作。

　新羅之子。稍有乃翁筆意而稚甚。

蘇1—526

☆王禮　琵琶仕女軸

　紙本，設色。精。

　"公之猶王禮。"鈐"王秉禮印"白。

　改琦後學。

蘇1—370

☆金農　香林掃塔軸

倪作於壬子，爲焕伯高士作。
款：庚申又六月，虞山魏瓠臨。
乾隆五年。

前三日，綠楊湖上客蓮溪。"鈐
"蓮溪印"白長。
李嘉福、周作鎔等題。

蘇1—507
☆任頤　芭蕉烏雞軸
紙本，設色。
光緒辛卯春三月望後三日。
五十二歲。
佳。

蘇1—505
☆任頤　竹石靈猫軸
紙本，水墨。精。
光緒己丑正月廿五日，徐園第
一集作是……
五十歲。
棣山上款。

蘇1—503
任頤、胡遠　佩秋夫人小像☆
紙本，設色。
同治七年作。胡公壽補梅。
任二十九歲。

蘇1—508
任頤　神嬰圖軸☆
紙本，設色。
畫一嬰兒弄猫。
光緒二年楊伯潤題。
真。

蘇1—359
☆李鱓　芍藥圖軸
紙本，水墨。精。
乾隆二年中春，李鱓寫。
題七絶："宣廟青銅白定磁……"

蘇1—379
☆鄭燮　竹圖軸
紙本，水墨。
畫石滑而不澀，竹無濃淡，款
字鬆？
偽。

蘇1—478
釋真然　仕女軸☆
紙本，設色。
擬新羅山人浣溪圖。壬戌長至

六十五歲。

佳。

蘇1—205

☆方大猷　山水軸

綾本，水墨。

"庚戌中伏日寫於近聖居中，方大猷似敬翁老父台。"

七十四歲。

粗筆。

蘇1—353

☆高鳳翰　甘菊圖軸

紙本，設色。

康熙庚子作，孝德上款。

三十八歲。早年。

蘇1—400

吳博垕　長林秋日軸

紙本，設色。

"庚辰秋，松陵吳博垕寫。"在左下角。

上陳栻題。

蘇1—293

☆王武　水仙湖石圖軸

紙本，水墨。

戊午嘉平。題五言詩：塵縶何時釋……

四十七歲。

真。

蘇1—329

☆禹之鼎　倣王蒙山水軸

紙本，設色。

"庚辰冬月用宣紙摹黃鶴山樵筆意，廣陵禹之鼎。"

五十四歲。

上缺，傷款上一字。

佳。

蘇1—394

☆李葂　荷花軸

紙本，水墨。

"金山分賦之一。書奉麟翁學長先生。"甲子仲冬，"嘯村弟李葂並畫"。

粗筆寫意。

佳。

蘇1—385

☆魏瓠　臨倪雲林江亭山色軸

紙本，水墨。

照臨並書原題。

辛丑立秋。

蘇1—298
☆王翬　臨趙孟頫小閣藏春軸
紙本，設色。
"己丑清和上浣，臨趙文敏真本，耕煙散人王翬。"
吳湖帆邊跋。
偽。

蘇1—479
任熊　臨陳洪綬鍾馗圖軸
絹本，設色。
"咸豐紀元上元日，蕭山任熊渭長臨章侯畫。"
此畫有數本，上海文物店即有一軸。

蘇1—319
☆王原祁　倣梅道人秋山圖軸
紙本，水墨。精。
康熙丙戌小春……荆濤上款。
佳。

蘇1—414
☆羅聘　筥谷圖軸
紙本，水墨。精。

"筥谷圖。羅聘。"隸書款。下鈐"兩峯"朱長。
是別號圖，竹林中一人趺坐。
黃景仁辛丑重五後二日邊跋，爲筥谷題。

蘇1—288
☆朱耷　荷花軸
紙本，水墨。
"八大山人寫。"
畫鬆，蓮瓣綫亦弱。
印亦不佳。
偽。

蘇1—377
☆方士庶　野雲晚瀨軸
紙本，水墨、淺絳。
"方士庶畫於納粹軒。"鈐"還山"朱，小、"小師道人"白，大。
前五律詩。

蘇1—349
☆沈銓　柏鹿圖軸
絹本，設色。
"乾隆丙寅三秋。"祝蓉溪六十壽。

一九八六年六月四日
蘇州博物館

蘇1—424
蕭九成 歸帆圖卷 ☆
紙本，水墨。
乾隆戊申，榕皋上款。
錢大昕、孫星衍跋。
爲潘奕雋作畫。

蘇1—262
歸莊 詩稿卷 ☆
紙本。
盛澄引首。
弟莊似摩霄道兄正。
字似稍晚。
又一紙。真。

蘇1—451
☆張培敦 玉溪夢隱圖卷
紙本，小青綠。
朱昂之引首。
道光二十二年，時年七十有一。
畫爲其女甥浣花作。
學文徵明。
佳。

蘇1—318
☆王原祁 倣大癡富春大嶺圖軸
紙本，水墨。精。
癸酉九秋華陰道中寫大癡富春
大嶺筆意。
佳。

蘇1—360
☆李鱓 芭蕉軸
紙本，水墨。精。
"聽雨聽風聽不得，道人何苦
畫芭蕉。乾隆八年後四月，復堂
李鱓寫。"
真。

蘇1—305
☆惲壽平 臨王蒙夏山圖軸
紙本，設色。
萬壑響松風……戲寫黃鶴山樵
夏山圖意……
筆弱而散，待攷。
上半山頭好，下半及松劣甚。
僞。

蘇1—407
☆翟大坤 草堂賞泉軸
紙本，水墨。

"丁亥夏五畫似南明詞兄，凌必正。"

金俊明詩，言超宗庭前玉蘭二株……

方夏、陸漢如題。方夏題下鈐"南明氏"。

畫學陸治，是明末清初畫，無款，偽加凌必正款，又加南明上款，以實卷後趲詩之方夏。

後詩亦未及凌必正，諸道光人跋始及之，則爲近代補入者也。

超宗姓陸，即陸漢如也。

蘇1—455

☆湯貽汾　小竹裏館圖卷

紙本，水墨。

吳廷康引首。

"小竹裏館圖。辛亥初春爲嘯篁二兄雅正，雨生寫。"

筆活景秀，佳。

劉以爲跋真畫偽。細思，其言差是。

蘇1—218

萬壽祺　行草卷☆

紙本。

中楷及行書雜事。

佳。

蘇1—446
張培敦 臨文徵明山水卷☆
　紙本，設色。
　陸恢引首。
　道光乙酉冬臨。
　後錄明諸家題。
　即《江南春》卷子。
　頗工細，尚雅。

蘇1—179
嚴衍　書七絕詩軸☆
　紙本。
　李白詩："問余何故栖碧山……
嚴衍。"
　真。

蘇1—396
王宸　吳山送別卷
　紙本，水墨。
　己丑先作一圖，此爲癸巳九
月作。
　陸費墀題畫上。
　真。

蘇1—403
沈宗騫　源頭活水圖卷
　絹本，設色。

朱方藹引首。
　畫像。戊寅正月，芥舟沈宗
騫作。
　畫看雲父子二人像。
　後乾隆戊寅玉蕊山人題，言看
雲藏梅道人源頭活水，以此自名
云云。
　杭世駿、丁敬、鄭板橋題。
　丁題言玉川寫圖，示其子芬
揚……即此父子之號也。

蘇1—522
☆吳穀祥、胡錫珪　江南春圖卷
　紙本，設色。
　前徐康光緒十年引首，言五年
前心蘭囑胡三橋畫，未葳而逝，
吳氏補以桃花、村屋、古塔、牛
羊，以成完美。爲金心蘭畫。
　後題：先屬胡三橋畫，未完而
逝，吳氏爲足成之。
　後吳氏款，光緒癸未冬日。
　細筆，工細，設色艷。畫陂柳
甚佳。

凌必正　玉蘭唱和圖卷
　絹本，設色。
　"吟賞"，文從簡引首大書。

蘇1—253
傅山　草書詩軸☆
　綾本。
　存士老詞宗政。
　頗新。

蘇1—025
☆陳獻章　草書賽蘭香詩軸
　紙本。
　“山花艷艷綴旒亭……賽蘭四
首。公甫。”
　大字粗放，真而敝甚。

蘇1—266
查士標　行書詩軸☆
　紙本。
　聞説仙翁去採真……查士標。
　真而平平。

蘇1—281
☆徐枋　草書七律詩軸
　紙本。
　緑波浩浩浣花溪……
　諸公以爲真。
　疑。

蘇1—061
文徵明　行書五律詩軸☆
　閒庭青草積……衡山文徵明。
　僞劣。

蘇1—323
吳雯　行書七絶詩軸☆
　紙本。
　獵獵春蒲映短逢……
　真。

蘇1—250
王光承　草書五律詩軸☆
　金箋。
　行草，狂放。
　明末清初。

蘇1—324
吳雯　草書詩軸☆
　紙本。
　東萏蒲稗亂青袍……
　真。

孫奇逢　行書横披
　紙本。
　僞。

蘇1—425
永瑆　雙鈎蘭卷 ☆
　紙本，設色。長卷。
　每段自題。印款。
　早年。

蘇1—432
馬師班　雪灘垂釣圖卷 ☆
　絹本，設色。
　石韞玉引首，嘉慶丙子書。
　上款爲藥亭作。
　王芑孫夫婦、石琢堂、王嘉禄
等題。
　女子。

蘇1—392
錢載、徐球　茂林修竹圖卷 ☆
　絹本，設色。
　劉墉引首。
　畫像，徐寫真，錢補景。"乾隆
己酉上巳日，爲聘堂先生寫照。
蘊山徐球。"
　其人爲錢妹丈。

蘇1—059
文徵明　行書六言詩軸 ☆
　紙本。

九日高齋風雨……徵明。
大字法黄。
偽。

王文治　行書臨右軍採菊帖軸
　紙本。
　偽劣。

蘇1—235
☆鄒之麟　行書七律詩軸
　紙本。
　"絛侯詞兄，逸麟。"
　真而佳。

蘇1—340
沈德潛　行書五律詩軸
　紙本。
　真。敝甚。

祝允明　草書七律詩軸
　紙本。
　杜甫秋興八景之一，昆吾御宿
一首。
　偽。文葆光之流。
　資。

法漸江。

真而佳。

蘇1—242

王鐸　琅華館學古帖卷 ☆

白紙本。

庚寅五月十一日，時在三弟龍松館……

用筆弱，轉折硬，下筆即側鋒，種種可疑。然末小字佳，或是晚年草率敷衍之作，然枯窘殊甚。

蘇1—464

劉彥冲　須曼羅室圖卷 ☆

紙本，設色。

趙之琛引首，次柳上款。外籤亦趙氏書。

"甲辰秋日，彥冲爲次柳尊兄製。"

後道光二十又六年"仁和龔裝"題，鈐"國子監生"墨印。

細筆。

佳。

蘇1—450

張培敦　序雁聯珠圖卷 ☆

紙本，設色。

道光二十二年……研樵張培敦，時年七十有一。

爲其女甥及其弟等吟詠母側而作。

畫學陸治一流，尚雅飭。

蘇1—362

張宗蒼、周鎮州　青嶁像卷 ☆

紙本，設色。

前錢大昕引首，題"溪南遺像"。

"丁未春日，曝溪周鎮州寫。""張宗蒼補景。"

鈐有"祖鉉"白、"方裏"朱，均周氏印，則爲嘉定人也。

是像圖，張氏補景。爲青嶁寫像。

黃子雲、英廉題畫上。

後均挽詩。

沈德潛（代筆）、錢襄、彭啓豐。

章曰照題，云爲外舅盛青嶁遺像云云，則其人姓盛。

袁枚、潘奕雋、徐堅、王芑孫、萬承紀、唐仲冕等題。

後康熙戊子宋犖跋（宋至代
書）。雨恭即宋犖也。爲宋犖繪其
枯後復花之蘭。

又嚴元照、程恩澤等跋。

吳榮光藏印。

蘇1—435

☆張崟　臨頓新居圖卷

紙本，設色。

丙戌潘奕雋引首。即潘世恩宅
圖也。

臨頓新居第三圖。道光乙酉嘉
平月，張崟爲功甫先生作，即希
政之。

六十五歲。

紙色如新。

道光六年朱綬（仲環）跋爲紫
陽尚書及其子功甫舍人新居時。
功甫爲潘曾沂，世恩之子。

吳雲題，言功甫舍人索圖，口
占二絕，兼呈芝翁尚書一笑。其
人即潘世恩也。

陳文述、魏源等題。又潘遵祁
題，稱弟。

蘇1—270

☆龔賢　山水卷

紙本，水墨。

多白描空勾處。

畫石、樹均板，綫稚澀。

疑僞。

無款，有二印。是割去尾款，
加鈐僞印。其末畫意亦未完也。
樹葉尤劣。

細閱，仍是真。

蘇1—459

張深　臨頓新居卷☆

紙本，設色。

前英和引首，芝軒、功甫上款。

畫末題“丹徒張深製”。（張崟
之子）

後潘世恩題，鈐“芝軒”印，
則即潘世恩所居也。

初彭齡、吳嵩梁、顧蒓、徐松
等題。

蘇1—273

☆祝昌　溪山無盡圖卷

紙本，設色。精。

“丙午暮春，偶抹長卷三十
尺……”贈吳濱臣……

款：山史祝昌。

蘇1—386

☆邊壽民　蘆雁册

紙本，設色。六開，對開，小册。

乾隆戊辰。

筆簡，構圖亦佳，佳作也。

蘇1—436

顧洛　臨仇英寫古人詞意册☆

絹本，重設色。十開。

"癸未春日臨仇十洲本，西某顧洛。"

畫中佈置是清初，則所臨爲蘇州片子也。

竹君對題，道光己丑款。（徐偉達云是任淇）

蘇1—383

董邦達　秋江返棹册☆

紙本。

前篆書引首二開，後畫一開。

余瀚題："楚江弟余瀚未定艸。"

諸人題，鏡香上款。

真。

蘇1—011

☆王蒙　竹石軸

紙本，水墨。精

至正甲辰，爲德機畫。

右下鈐有"張德機"朱方。

畫竹有葉無竿，疑左面切去若干。下方石重墨二塊後加墨。款字佳。

已印。

蘇1—029

☆王鏊　草書七律詩軸

紙本。精。

無紀年，署全銜：武英殿大學士……

字如枯柴，是晚年。

真。

蘇1—241

☆王鐸　枯蘭復花圖卷

精

康熙戊子萬經隷書引首。

"己丑五月夜同觀畫，梁眉居……宋牧仲……主人玄平號雨恭時同飲三槐下。王鐸。"用筆粗豪。

後又長跋，言萎後倏發三花，畫並跋云云，則爲王畫無疑矣。

五十八歲。

一九八六年六月三日
蘇州博物館

蘇1—314

☆釋上睿　山水冊

　紙本，重設色。十二開，橫幅。精。

　爲友梅作，臥雲人睿、蒲室睿等款。

　末幅爲："友梅軒南窗理琴圖。蒲室睿。"

　工細甚。真而俗。

　選照。

蘇1—462

☆劉彥冲　倣陸包山人物山水冊

　紙本，設色。五開，橫幅，對開改推篷。精。

　甲辰長夏臨。題：臨擬五紙，云云。五字後改。

　第一開頗似。

　佳。

蘇1—530

倪田、金彰等　合作冊☆

　紙本，設色。十二開。

吳大澂題。

真。

蘇1—460

☆劉彥冲　摹元朱君璧揭鉢圖冊

　紙本，白描。十開，對開改推篷。

　丙申秋，題：元朱君璧摹宣和秘藏蹟。

　畫筆弱，字亦軟。

　疑。

蘇1—367

☆蔡嘉　山水冊

　紙本，設色。十二開，橫幅。選精。

　己亥長至月畫於石藏書屋，旅亭蔡嘉並跋。

　內工筆數開佳，餘石谷遺風。

蘇1—256

☆黃向堅　尋親圖山水冊

　紙本，水墨。直幅。

　丙申。

　乾擦，有似穆倩處。

蘇1—467
夏之鼎、翁雒　蒓菜册☆
　絹本，設色。二開。
　諸人題數十片。
　夏畫佳，翁畫色淡。
　均真。

蘇1—269
☆龔賢　山水册
　紙本，水墨。十二開，對開改
橫册。

無款印。
　後儲鼎跋，同時人，言爲其
所作。
　畫有極差必僞者，亦有一二開
差可觀。
　有好有差，紙墨如一。疑雜有
弟子之作?
　甲辰儲鼎跋，亦可疑，或以弟
子輩畫配以僞跋歟?
　疑。

蘇1—148
邢慈静　草書詩册☆
　　紙本。十八開。
　　天啓甲子。
　　藏園老人跋。
　　真。

蘇1—393
王玖　山水册
　　絹本，設色。十二開。
　　庚申春日。
　　有石谷風貌。
　　真。

蘇1—412
羅聘　蘭石册☆
　　紙本，水墨。十二開。
　　無款，每開有印。
　　潘奕雋跋。
　　畫俗滯。
　　僞。
　　印與下册核對，一致。何故？

蘇1—411
☆羅聘　雙鈎蘭石册
　　紙本，水墨、設色。八開，橫幅。
　　花之僧羅聘寫於塔灣舟次，乙

酉三月八日雨中。
　　真而佳。
　　陶云此册亦不真。俟再考之。

蘇1—297
王翬　山水册☆
　　紙本。八開，直幅。
　　丙子清和。
　　倣本。
　　後跋真。真跋配摹本。

蘇1—358
李鱓　雜畫册☆
　　紙本，設色。十二開，對開改
推篷。
　　雍正乙卯清和閏月寫於竹西。
　　筆觸及款字均佳。
　　真而稍瑣細。

蘇1—339
☆蔣廷錫　花鳥册
　　紙本，水墨、設色。十二開，
小册。
　　庚子秋日。
　　佳。

蘇1—049
文徵明　行書風入松十首册☆
　黃紙本。
　嘉靖乙巳六月書。
　七十六歲。
　書、印均不佳。
　倣。

蘇1—046
文徵明　行書千字文册☆
　紙本，烏絲欄。七開。
　"嘉靖庚寅九月廿日書於悟言
室，文徵明。"
　倣本。

蘇1—052
文徵明　行書七律詩册☆
　紙本。六開。
　嘉靖丁巳，八十八歲書。
　倣本。

蘇1—050
文徵明　行書西苑詩册☆
　紙本。十八開。
　嘉靖戊申書。
　偽劣。

1—048
文徵明　行書醉翁亭記册☆
　紙本。八開，直幅。
　嘉靖十九年庚子九月……
　七十一歲。
　嘉靖丁巳文嘉題，補裱入。
　偽。

蘇1—054
文徵明　行書千字文册☆
　紙本。五十九開。
　大字。二行，行四字。
　偽劣。

蘇1—014
☆魏紹文等　詩翰册
　紙本。十一開。
　魏紹文隸書。兩開。書送孟宣
詩，洪武甲子。
　黃卓行書李白《將進酒》。章
草跋佳。
　曾棨書七律詩。送别者。
　王偁（孟陽）。
　張珉（東陽孤士）。二開。
　王英時書陶詩。

"戊午六七月間酷暑無所避，
因作小景十番……"云云。

對題倪燦、繆彤、笪重光、余
懷、王復宗、□芳、顧藻。均大席
上款，有云"題徐年伯畫"者。

筆細碎，與諸偽本不無似處。

諸題均真，則此畫可視爲真
蹟矣？

題真，畫偽，被抽換。

李東陽　自書詩册

黃紙本。直幅。精。

正德九年十月六日，西涯書於
懷麓堂……

詩龕舊藏，蔣和隸書觀款。

葉玉虎題贈王秋湄者。

大字。

臨本。偽。字滑，紙薄而新，
是明後期或清人所造。

有蔣湘帆之孫蔣和題，言"仲
孫和審定"云云，則是蔣衡摹本
明矣。

謝堅要入精，不可解？

蘇1—146
王穉登等　明人書詩翰册☆

紙本：灑金箋；素。

王穉登、陸應陽、陳元素、
陸士仁、臧懋循、陳爾見、薛明
益、申時行、錢允治、許光祚、
范允臨、傅汝循、董其昌、韓道
亨、黃汝亨、孫謀、高松聲、吳
夢暘、張鳳翼。

趙宧光引首。

蘇1—192
☆顧凝遠　吳中名勝十景册

紙本。對開改橫册。

畫無款，鈐有"顧凝遠印"回
文朱印。

末紙有自題，款：壬辰六月望
日，老人凝遠書。

畫平平，是明人。

陶云徐公以爲不真。

明人　詩翰册

兼有尺牘。

真。

蘇1—053
文徵明　行草書七律詩册☆

紙本。十五開，直幅。

戊午閏七月，八十九歲作。

偽。

幅。精。

做巨然、米、黄、北苑、倪。

甲午十二月十四日，病目病足，云云。

六十九歲。

與習見全不類，而款真。

蘇1—127

☆董其昌　山水册

八開，直幅。精。

生紙枯筆。

自對題。

畫極生澀，據種種小筆觸看，是真。

對題金粟箋，字亦非常格。

蘇1—222

☆顧知等　書畫册

紙本。六開，推篷。

每開一人，書畫各六，均山水。仔肩上款。顧知、朱雍等畫，均不知名人。

癸巳。順治十年。

施于政一開極似藍瑛。

蘇1—206

☆項聖謨　山水竹石册

紙本，設色。十二開。

庚申十有一月望後二日。

萬曆四十八年，二十四歲。

題云：又新伯在坐云云（楊新文嘗引之）。

畫墨竹鬆，山水刻板。

畫不佳，而真。

蘇1—175

☆李流芳　做宋元各家山水册

紙本。八開，對開改橫册。

做董、吳、趙幹、黄、關全、王蒙、高彦敬、趙令穰。

題：天啓改元爲子魚兄作。

字工雅，頗似婁堅。

1—036

祝允明　尺牘册

十一通。

真而平平。

蘇1—277

徐枋　做古山水册☆

紙本，水墨。十開，直幅。

“戊午夏日畫於澗上草堂，俟齋徐枋。”

康熙十七年。

一九八六年六月二日
蘇州博物館

蘇1—008

☆趙孟頫　臨蘭亭序册

細絹本，烏絲欄。本書四開。精。

末款"子昂"，鈐"趙氏子昂"朱方。

前有"蘊真閣"騎縫印朱長。

張照、勵宗萬、何澄跋，跋三開。

書略拘束。

蘇1—005

☆宋佚名　松下賞月紈扇

絹本，淡設色。精。

無款。

南宋末期，品在馬、夏之間。

真而佳。

蘇1—003

☆夏□　錢塘觀潮圖紈扇

絹本，淡設色。精。

已發表。"夏"下一字不辨。

畫是李唐、蕭照系統。

佳作。

蘇1—006

☆宋佚名　銷夏圖長方幅

絹本，設色。精。

吴湖帆題爲《五王嬉春圖》。

鈐"石氏□□"白方。楊臣彬言是石鋭。

又張則之印。

已印。

細筆，佳。

風格是元後期。筆碎，用筆尖，不用中鋒。

蘇1—020

沈周　雜畫册

灑金箋，設色。十開，對開改橫册。精。

前文徵明隸書"石翁墨妙"。

各幅下方有印，内一幅爲"有竹莊主人"，少見。

無款。

已印。

真。

陶云徐公於此册有疑。

蘇1—198

☆惲向　倣古山水册

絹本，水墨、設色。八開，方

江蘇省

滬11—136
吳焯　遠山古柏軸
　金箋，水墨。
　庚子。鈐"啓明父"白、"吳焯
之印"白。
　清初。非吳尺鳧。

滬11—098
朱樸　山水軸☆
　紙本，水墨。
　西村八十二翁朱樸。
　真。
　上博曾見一卷子。

滬11—271
蔣廷錫　松竹白頭軸☆
　絹本。
　戊戌。

滬11—087
魯得之　竹石軸☆
　紙本，水墨。

滬11—088
魯得之　棘竹蘭石軸☆
　紙本，水墨。

滬11—025
☆陸治　蘭花軸
　絹本，設色。
　雙鈎。
　僞。色脫。

滬11—273
☆冷枚　硃筆鍾馗軸
　絹本，設色。
　金門畫史冷枚敬寫。

　上海閱畫止於此。

一畫一自題，裱一條。
真而佳。

滬11—067
宋懋晉　仙山圖軸
　　金箋，水墨。
　　泰昌庚申臘月，宋懋晉寫。
　　真，本色。

黃鼎　山水軸
　　紙本，水墨、設色。
　　雍正己酉，七十歲作。
　　真而平平。
　　上半好，愈下愈劣！款亦差。
　　疑。

滬11—226
釋懶雲　鴛鴦荷花軸
　　紙本，設色。大軸。
　　丙戌季秋……
　　工筆。
　　劣。

滬11—435
☆黎簡　江上烟霞軸
　　紙本，設色。
　　庚戌四月。

學石濤而油。
黎氏作品中佳者。

滬11—294
☆李鱓　花卉草蟲屏
　　絹本，設色。四條，冊裱屏。
　　酒爐扇子。款"腹糖裏善"。此
款從未見。
　　豆。乾隆十四年。
　　梅鵲。
　　蝦蛤。
　　真。

滬11—010
☆文徵明　行書五古詩橫披
　　紙本。
　　"嘉靖庚子，玉蘭堂漫書。"
　　大字差，款跋尚佳，姑以爲真。
　　細思仍是舊倣本。

滬11—242
☆王昱　倣王蒙山水軸
　　紙本，水墨。
　　癸丑。
　　真而佳。

詩塘秦大士等題。
真。

滬11—035
☆孫克弘　魚藍觀音軸
　紙本，設色。
　"萬曆己酉長至日，雲間善男
子孫克弘寫。"
　上隸書題一段。
　真而佳。
　前曾見一畫佛，與此相似。

滬11—073
☆卞文瑜　流水繞門軸
　紙本，水墨。
　"庚寅秋杪寫似端士詞宗，卞
文瑜。"
　王學浩、吳昌碩邊跋。
　真。潔净，畫亦佳。

滬11—085
趙澄　高山流水軸
　絹本，設色。
　"順治辛丑……雪江道人趙
澄。"
　山水。下二人對坐。

又寧世簪題於畫上。
真。

滬11—207
陸鴞　烟霧樓臺軸☆
　絹本，設色。
　真而劣。

滬11—083
☆盛弘景　大士像橫披
　紙本，水墨。
　崇禎庚午作。
　盛字極似盛茂燁款字，畫亦有
似處。疑其一家眷屬。

滬11—021
☆朱朗　雪景山水軸
　絹本，設色。
　單款。
　學文而纖弱。小筆細碎。
　款頂天，疑切去上部。
　真。

滬11—019
陳淳　水仙軸☆
　紙本，水墨。殘册裱軸。

滬11—310
黃慎　蘆雁軸☆
　紙本，設色。
　題七絕，款：瘦瓢。
　畫筆無怪態。
　真。

滬11—291
☆高鳳翰　隸書軸
　紙本。
　見雲隙月出，喜而作此，云云。
　真而佳。

滬11—076
張宏　山水軸☆
　紙本，設色。
　丙戌。
　畫似早年，款字不似。
　疑。敝。

滬11—158
梅清　山水軸☆
　絹本，水墨。
　自題倣王晉卿。
　真而不佳。敝。

滬11—084
關思　驢背尋詩軸☆
　絹本，設色。
　山水。天啓丁卯。
　有文意。
　真。

滬11—075
☆張宏　赤壁泛舟軸
　絹本，設色。
　"崇禎壬午臘月寫於橫塘草
閣，張宏。"
　款、畫均薄，筆下無物。
　僞。

滬11—032
☆徐渭　葡萄軸
　紙本，水墨。
　"那堪明月三五夜，照見如丸
一兩橫。青藤。"
　僞劣。

滬11—299
鄒一桂　倣燕文貴溪山行旅圖
軸☆
　絹本，設色。

絹本，設色。

工筆。畫一男一女對坐，伸紙吮筆欲書。

單款。

真。

滬11—409

☆羅聘　擬石田葵石軸

紙本，設色。

春松比部上款。

畫、款均不似。

臨本。

滬11—061

胡皋　溪山訪友軸☆

紙本，水墨。

己巳春日。

學文。

晚明。

沪滬11—311

張鵬翀　倣倪山水軸☆

紙本，水墨。

款：南華山人張鵬翀。

真。

釋上睿　倣馬和之溪亭讀易軸

紙本，設色。

癸巳長夏，童心道人蒲室睿。

僞。

滬11—056

陳繼儒　倣米山水軸

絹本，水墨。

"甲戌春日山居無事，試寫此圖，似有獰龍出沒在硯池中耳。眉公。"

即當時倣造董氏諸人所作，眉公題爲己作。

可與同時諸僞作互證。

滬11—124

仇英　受天百祿圖軸☆

絹本，設色。大軸。

"詔賜金帶劉松年造。仇英臨。"

人面是清初，畫法確是倣仇。

明末清初蘇州片。

佳。

滬11—301

☆李世倬　倣黃公望山水軸

紙本，水墨。

無紀年。

真而佳。

紙本，設色。小幅。
題："趙幹烟靄秋涉……"
真。可證上幅之偽。

滬11—046
☆董其昌　秋山蕭寺軸
灑金箋，水墨。
秋山蕭寺。董玄宰寫。
鈐有平湖葛氏印。
真。

滬11—026
文嘉　坐看雲起軸☆
紙本。
真。

滬11—002
☆沈周　飛來峰圖軸
紙本，設色。精。
成化辛卯作。與劉珏、史鑑、
繼南等游飛來峰，爲湖山寫真……
字不似，畫學王蒙，然無一
毫石田氣息，與《廬山高》頗不
似。待考。
再閱，是明人摹本。

滬11—060
☆錢貢　崇山峻嶺軸
紙本，設色。
真而佳。紙敝黯。

滬11—058
☆王綦　梧桐臘嘴軸
絹本，設色。
丙午。
工筆。
似清雍乾以後。
疑。

滬11—038
☆李士達　荷芙水亭軸
絹本。
山水。
真。黯。

滬11—106
☆蔣藹　青崖聳秀軸
灑金箋。
癸丑中秋。去上款。
佳。

滬11—232
☆蕭晨　詩案吟箋軸

方炳題。

　真。

滬11—233

☆蕭晨　携琴訪友軸

　綾本，設色。精。

　"擬前人携琴訪友圖。蕭晨。"

　學仇十洲。工筆，填色葉。

　佳。

滬11—155

☆戴本孝　山谷千峰軸

　絹本，設色。大幅。

　款：阿山畫題。前七絕："惟有
塵心不易删……"

　與習見紙本全不類，而款微有
似處。

滬11—371

☆王宸　遠山近水軸

　紙本，水墨。

　"乾隆五十四年己酉，倣宋人
張芸叟舊本，蓬心王宸。"

　畫、款均鬆而弱。

　偽。

滬11—069

☆趙左　山水軸

　綾本，設色。

　"丙辰六月避暑菜香庵寫此，
趙左。"

　萬曆四十四年。時董其昌六十
二歲。

　畫頗似藍瑛早年，怪。

　畫大斧劈皴。

　按：前在故宮看一趙左卷子，
中有寫馬夏者，與此不似。

　疑？

滬11—140

☆藍孟　山水軸

　絹本，設色。

　甲辰臘盡……

　真，本色。

董其昌　山水軸☆

　紙本，水墨。

　山中人兮芳杜若……二句。

　偽。

滬11—070

☆趙左　山水軸

紙本，水墨。精。

"湘江秋月夜。畫成微雨，覺涼氣蕭瑟。漁山吳歷。"

僞。

滬11—111

☆楊文驄　清溪亭子軸

金箋，水墨。

庚辰二月，雲峯先生正之，楊文驄。

學大癡，氣格近李流芳。

大軸難得。

真而佳。

滬11—023

☆陸治　秋林送別圖軸

紙本，水墨。精。

元日登高罷扁舟……子庸杜子秋日將游太學，乃作秋林送別圖……

禿筆乾皴。

佳。

滬11—180

☆王翬　倣北苑山水軸

絹本，水墨。精。

山川出雲，爲天下雨。癸亥清和月，古虞王翬倣北苑墨法。

五十二歲，而畫似稍晚，姑以爲真。黯。

滬11—072

文從簡　山水軸☆

絹本。

畫甚佳，是典型文氏作品。

真。

以絹黯不入目。

滬11—071

鄭重　醉歸圖軸☆

紙本，設色。

丙寅作。

畫俗惡。

滬11—047

☆董其昌　倣米山水軸

絹本，水墨。

題七律：雲多不計山深淺……

僞。

滬11—189

☆高簡　梅花軸

紙本，水墨。

戊子爲我田作，年七十五。

朱彝尊八十歲題，分書。又蔡

鈐"華嵒"白方。
　詩塘褚德彝題。
　工整有餘而無秀逸之氣，筆亦
不活。
　疑。

滬11—289
☆華嵒　漁家樂軸
　紙本，設色。
　船夫腥氣漉魚籃……新羅山人
寫於紫綠軒。
　用筆鬆而活，下水邊葦及草佳。
　陶云僞。
　敝。

滬11—055
李麟　羅漢軸
　紙本，水墨。
　畫一胡僧牽一猿。
　崇禎庚午。
　真。

滬11—238
☆高其佩　蕉鶴軸
　絹本，設色。
　"丙申秋九月，余過東魯……

指尖代筆，作於濟美官署。"
　真。

滬11—239
☆高其佩　鍾馗軸
　紙本，設色。大軸。精。
　款"其佩"。
　衣服拇指粗抹。
　佳。

滬11—137
林之蕃　老樹秋山軸☆
　綾本，水墨。
　單款。
　學文粗筆。
　萬曆、天啓間人。

滬11—087
☆魯得之　竹石軸
　紙本，水墨。巨軸。
　"丁亥秋九寫，虎林魯得之。"
　前題七言二句。
　有濃淡變化，尚佳。
　真。

滬11—185
☆吳歷　湘江秋月夜軸

庚寅秋，老蓮洪綬畫於貽正書堂。

畫梅松均劣，梅花大劣於上幅墨梅。

偽。

滬11—190
☆陳字　三星圖軸
絹本，設色。
細筆畫福禄壽三星。
"戊子清和寄祝伯母陳太君六秩華誕……小蓮字。"

滬11—146
釋弘仁　梅花軸
紙本，水墨。
"丁酉春坐桃源草堂，戲爲修己居士寫竟，並書徐巢友梅詩……
款真？
陶云偽。細思其言差是：梅幹筆尖而嫩，與漸江老筆不類。款頗似。

滬11—142
☆程邃　溪山回首圖軸
紙本，水墨。精。

"新安程邃爲東萊趙琳寫。"
佳，禿筆渾厚。
詩塘查繼佐題："庚寅三月之三日爲石寅道社兄題，弟繼佐頓首。"
真而精。

滬11—288
☆華嵒　畫眉軸
紙本，設色。精。
"畫眉隔樹叫，幽意向春多。新羅山人。"
字弱，畫竹亂。疑。
全畫過於整飭，用筆不活，是好摹本。

滬11—286
☆華嵒　紅樹青山軸
細絹本，青綠。精。
下半樹似而山頭板，用筆緊而不活，款字劣。畫似較新。紅樹頗佳而青山劣。
疑。

滬11—284
☆華嵒　鷹圖軸
紙本，淡設色。
"歛翅烟霞外，居高雙眼疾。"

一九八六年五月三十日
上海文物商店

滬11—172
☆陳洪綱　蓮燈夜歸軸
　絹本，設色。精。
　畫二宮女執燈送一官夜歸，後隨一內侍。
　"甲寅春畫於眉儷書屋，山陰陳洪□。"鈐"陳洪綱原名道悦"白方。
　康熙十三年。
　畫、款均似老蓮，畫弱而款較似。

滬11—112
☆陳洪綬　松竹芝石圖軸
　絹本，淺色。
　"戊寅暮冬，陳洪綬寫於窠石居。"鈐"雲門僧悔"。
　崇禎十一年而有"雲門僧悔"印。印是入清爲僧後所用，故必偽。
　謝云是誤寫干支（戊子？庚寅？）。
　畫板，樹硬，竹葉稚。
　偽本。

滬11—116
☆陳洪綬　煮芝圖軸
　絹本，設色。精。
　畫二人對坐，一童子煮芝。
　"洪綬畫於壽華堂。"
　款極弱；畫綫亦無力。
　偽。

滬11—115
陳洪綬　梅花軸
　絹本，設色。
　"洪綬爲晨初畫似晉之辭兄法鑑。"
　鈎花。
　稍早，或是真。
　陶云仍是偽。

滬11—114
☆陳洪綬　花蝶竹石軸
　絹本，設色。
　"洪綬寫於靈峯東院。"
　畫板似小蓮，不真。
　偽。

滬11—113
☆陳洪綬　把杯賞梅軸
　絹本，設色。精。

紙本。大軸。

　用筆秀勁，構圖停匀，佳作也。

以上五月二十九日下午補看。

沈周　大卷

　絹本，設色。

　高二尺以上。

　偽本，偽董跋。

滬7—0013
文徵明　行書西苑詩卷
　　紙本，烏絲欄。
　　癸丑。
　　真。西苑詩所見不下四五本，
唯此可稱真跡。

滬7—0031
王寵　行書李白詩卷
　　藏經紙本。
　　戊子。
　　真而佳。

滬7—0160
項聖謨　南山松石軸
　　紙本，水墨。
　　天啓間作，早年。與上博所藏
《九松圖》近似而更工細，少作
之故也。真。

滬7—0101
程嘉燧　松石軸
　　紙本，水墨。
　　真而佳。畫一大松，用筆蒼而
秀，非一般小筆一味秀雅者可比。

滬7—0229
黃宗羲、黃文孝父子　論明史理
學册
　　紙本。
　　無款。僅據戴望跋知其爲黎洲
父子也。

滬7—0281
梅清　行書七律詩軸
　　紙本。
　　本色。下缺佚一字，張大千補。

滬7—0313
王翬　雪山圖軸
　　紙本，水墨。大軸。
　　無紀年。
　　約三十左右之作。真。

滬7—0315
惲壽平　漁隱圖軸
　　紙本，水墨。
　　乙卯款。
　　四十三歲作。
　　真而佳。

滬7—0702
羅聘　雙鈎竹軸

一九八六年五月二十九日
朵雲軒（補看）

滬7—0001

趙汝愚　新秋帖

紙本。一開。

宋江西刊本書揭紙背面書。

末行"面謁"以下幾字字體不一致，墨殷出，應抬頭未抬。細審，應是缺後半頁，利用此末行空處補完語意並填款。

張公故物，有韞輝齋諸印，棄之故有緣故也。

滬7—0002

馬麟　梅花山水册

絹本，設色。二開。

有高士奇題，又張照及高祥題。張爲高氏之婿，此爲粧奩中物也。

諸頁多有原裱邊，而畫及張、高題無之。

是明人畫，豎長條。筆法全是明人，構圖亦然。

滬7—0003

元佚名　青山畫閣圖軸

絹本，小青綠。巨軸。

無款。

山水是元中後期俗手，畫建築亦是元代特點，魚尾形脊，補間一朵，四斜格子。

後加青色。

滬7—0008

金琮　臨趙孟頫書左太冲詠史詩册

紙本。四開。

書不佳，望而知其非趙，去劉完庵、詹仲和臨本遠甚。

末鈐一印，是金氏印記，以是定爲金氏所臨。然其書去杜堇《古賢詩意册》亦頗遠也。

滬7—0005

解縉　行草論書册

行草小字。

破碎已甚，字字填補，以是無神。真。

滬7—0021

文徵明　行草倣宋四家書卷

藏經紙本。

中字。神完氣旺，倣蘇黃尤佳，優於習見諸作，堪稱精品。

滬11—414

方薰　説硯圖軸☆

　紙本，水墨、設色。

　戊戌上元。

　敞。

滬11—499

△蔣寶齡　待雪樓聯吟圖軸

　絹本，設色。

　張叔未題詩塘。

滬11—330

蔣宏業　竹屋雲峰軸

　紙本，設色。

　蓬心上款。

乾隆癸卯夏日寫於寄山居西苑
北堂，張洽。
　學山樵。
　佳。

滬11—599
楊芝　劉海戲蟾軸☆
　紙本，設色。

滬11—126
明佚名　茶花鴛鴦軸☆
　絹本，設色。
　無款。
　明人黑畫。工筆。

滬11—053
董其昌　行書韓翃春城詩軸☆
　寅初上款。
　偽。清康熙間人偽作。

滬11—348
楊良　人馬圖軸☆
　絹本，設色。
　甲子。
　真而劣甚。

滬11—605
相鋆　草書臨閣帖軸
　綾本。

滬11—554
☆趙之謙　花卉屏
　金箋，設色。四條。
　藤、芙蓉、玉蘭、枇杷……
　戊辰九月，蒓卿上款。
　佳。

滬11—553
☆趙之謙　書畫屏
　絹本，設色。團扇裱屏，四條。
　癸未、己卯、甲子、乙丑等，
配成。
　內一擬元人黃菊極精。

趙之謙　篆書扇面
　佳。

滬11—296
☆李鱓　花卉屏
　紙本，設色。冊裱屏。
　只三張。萱、芙蓉、柳桃……
　乾隆十七年。
　偽。

人物俗弱，松石板重。

偽本。

滬11—125

明佚名　英雄得路軸☆

　絹本，設色。

　無款。

　明院畫。

　佳。

滬11—197

李寅　紫薇芙蓉軸☆

　絹本，設色。

　"康熙甲辰秋七月，李寅。"

　敝。

滬11—068

☆盛茂燁　溪亭觀瀑軸

　紙本，設色。

　"崇禎庚辰九月既望寫於城隅
草堂，盛茂燁。"

滬11—597

華重光　端門趨慶圖軸☆

　紙本，水墨。

　自題臨丁雲鵬，"晉陵華重光"。

滬11—141

謝彬　山水軸

　絹本，設色。

　甲辰春三月。

滬11—022

陸治　山水軸☆

　絹本，設色。

　嘉靖乙巳仲春。

　真。絹黯。

滬11—218

王譽昌　山水軸☆

　絹本，設色。

　己丑，正源上款，題倣趙集賢。

　倣王石谷。

滬11—374

錢維城　松屋雲峰軸

　紙本，水墨。

　臣字款。

　似張宗蒼。

　佳。

滬11—366

☆張洽　一壑松風軸

　紙本，設色。

滬11—428
張賜寧　白蓮軸☆
　　紙本，設色。
　　"甲戌秋八月，滄州張賜寧。"
　　佳。

滬11—220
張經　山水人物軸☆
　　絹本，設色。
　　辛亥春三月寫，紫烺張經。
　　畫一洋人洋鎗。

王鑑　倣趙文敏溪山仙館軸
　　紙本，設色。
　　甲寅款。
　　摹本。與陳氏藏本同一稿。

王翬　倣趙集賢山口捕魚圖軸
　　絹本，設色。
　　癸未款。
　　舊臨本。

陳淳　荷花軸
　　紙本，設色。
　　舊偽。

滬11—544
☆虛谷　荷花軸
　　紙本，設色。精。
　　一路折花香到門。
　　四幅之一。另二幅存工藝品出
口公司，不肯持出看。
　　佳。

滬11—429
黃易　山水軸☆
　　紙本，水墨。
　　乾隆辛丑，法李檀園……
　　畫似查士標。
　　秋菴。一般晚年作"庵"。
　　偽。

滬11—495
☆劉彥冲　洗象圖軸
　　紙本，設色。
　　"劉泳之敬摹。"
　　畫用色甚髒。

滬11—037
☆丁雲鵬　關羽像軸
　　紙本，設色。
　　丙午春月之吉，善男子丁雲鵬
敬寫。

佳，小竹尤佳。

清佚名　牡丹錦鷄軸
　絹本，設色。
　無款，清初人。工筆。

滬11—107
☆劉督　倣李希古山水軸
　絹本，設色。
　睡猿劉督在西韻軒倣李希古筆
意，時乙酉。
　畫學藍瑛而風格近於金陵。
　佳。

滬11—192
陳卓　溪山訪友軸☆
　絹本，設色。
　"燕山陳卓畫。"

滬11—254
張壽岜　行書春郊即事詩軸☆
　綾本。
　元亮上款。
　爲周櫟園作。

滬11—213
☆王原祁　倣山樵山水軸

紙本，水墨。精。
己丑款。
佳。

王鑑　倣梅道人筆意軸
　紙本，水墨。
　丙辰作。
　王烟客題。
　摹本。

滬11—305
☆金農　隸書徐伯珍傳軸
　紙本。
　棕亭三兄上款。

滬11—145
☆黃向堅　蜀道圖軸
　紙本，設色。
　丁酉款。
　勞長齡題畫上。

滬11—066
☆沈士充　山煙春晚軸
　紙本，設色。精。
　"山煙春晚。癸酉夏日寫，沈
士充。"

滬11—011
☆文徵明　秋山覓句軸
紙本，小青緑。
壬寅九月。
倣。

滬11—008
☆文徵明　茅亭揮塵軸
絹本，設色。[精]。
正德丙寅。
細筆。
僞。明人倣。

滬11—014
☆文徵明　携琴訪友軸
紙本，水墨。
"廻巖古木翠陰陰……徵明。"
生紙。

滬11—004
☆沈周　溪橋拄杖軸
紙本，水墨。
粗筆。樹石粗，苔劣，樹葉糊。
疑？

滬11—177
秦大育　松壑流泉軸☆

紙本，設色。
"辛未冬日寫，秦大育。"
慈溪人，康熙辛未生。

滬11—402
☆翟大坤　江南春軸
紙本，小青緑。
"江南春。壬戌孟夏倣陸包山
筆意，雲屏翟大坤。"
有破損。

滬11—537
☆周閑　桃柳軸
絹本，設色。
祥蓀上款，丁卯。
佳。

滬11—303
☆金農　竹圖軸
羅紋紙本，水墨。
壬申五月三日作。去上款。

滬11—304
☆金農　絲綸圖軸
紙本，設色。[精]。
七十五叟金農畫。
兩峯代筆。

絹本，設色。

真。

滬11—608

來之焜　行書李白辭孟浩然之廣陵詩軸☆

“七十六跛叟來之焜。”鈐“丙戌進士”朱方。

晚明人。

鄭燮　蘭石軸

紙本，水墨。巨軸。

偽。

滬11—095

☆藍瑛　山水軸

絹本，設色。

“法趙仲穆意。蜨叟藍瑛。”

倣大癡。

似較早，而款“蜨叟”。

可疑。

滬11—308

黃慎　荷鴨軸☆

紙本，設色。大橫軸。

滬11—407

☆羅聘、方婉儀　桃石軸

紙本，設色。

方畫桃，羅補石，辛丑五月。

畫尚佳，而款字偽。

偽。

滬11—587

姚珩　牡丹孔雀軸☆

紙本。

長洲姚珩。

牡丹似高鳳翰。

乾隆間。

滬11—003

沈周　雨中山軸

綾本，水墨。

“秋來好在溪樓上……模糊祇寫雨中山。沈周。”

碧樹含風鳥亂啼……曹時中。

均七絕。

右上董其昌邊跋，云在曹定庵家所畫。

又乙酉王原祁題。

上半山佳，下半樹稍差，樹幹細。

清代特色。

傲。

戴熙　山水軸☆
　紙本，設色。
　己未款。
　疑。

滬11　212
☆文點、文掞、金侃等　松梅竹石軸
　絹本，水墨。
　金畫梅，文掞畫竹。
　斐翁上款。

滬11—013
☆文徵明　對語溪頭軸
　絹本，青緑設色。
　"……對語溪頭五月涼……徵明。"
　款板，畫亦滯，疑弟子輩所爲。年代弱。後加色。
　傲本。

滬11—199
吳定　桃源圖軸☆

紙本，設色。
己未款。

滬11—278
☆王石　折枝牡丹玉蘭海棠軸
　絹本，設色。精。
　"己亥冬日寫，邗上王石。"鈐"臣石"、"字曰堅"。
　畫似袁江。工筆。
　佳。

滬11—421
☆毛湘　素蓮白鷺圖軸
　絹本，水墨。
　"庚子二月，弟毛湘。"去上款。
　似蔣揚孫。

滬11—024
☆陸治　雪景山水軸
　紙本，設色。細長條。
　題七絶："梁苑舞筵歌未闌……陸治。"鈐"包山子"白方。
　畫、字均弱。
　僞。

滬11—093
☆藍瑛　雲壑秋林軸

一九八六年五月二十九日
上海文物商店

禹之鼎　悔齋像軸
　　紙本，設色。
　　朱彝尊、湯右曾等跋。
　　抽心。邊跋真。

滬11—167
☆沈五集　松石竹菊軸
　　絹本，設色。精。
　　乙亥九月寫祝漢遠五兄四十
初度。
　　鈐"采隱"、"采山堂書畫印"
朱方。
　　毛奇齡題詩塘。
　　老蓮弟子，書畫均學之。
　　畫嫩。

滬11—128
☆鄒之麟　山水軸
　　絹本，大青綠。精。
　　僧繇本，千里色，大癡稿，逸
老筆。鈐"鄒之麐印"、"臣虎"。
　　是明代物。
　　鄒題真，畫是石田青綠一路，
只得認爲真。

釋髡殘　山水軸
　　紙本，水墨。
　　畫硬而板。
　　做本。

滬11—413
☆陳一章　豆棚閒話軸
　　紙本，設色。
　　既堂上款。又名味燈。
　　袁枚、章學誠邊跋。
　　乾隆後期。

滬11—149
☆法若真　雙松軸
　　紙本，設色。
　　無紀年。一題"老友"，一題詩。

董其昌　書畫軸
　　上斗方，金箋；下水墨畫。
　　書真畫僞，後配爲一幅者。

滬11—029
☆仇珠　虢國夫人遊春圖軸
　　絹本，設色。精。
　　"杜陵内史寫唐人句。"
　　虢國夫人承主恩……
　　是清初人筆，人臉及樹幹，是

一九八六年五月二十八日
（開會，未看畫）

滬11—178
王武　桃柳鴛鴦軸☆
　絹本，設色。
　壬戌新正，爲黃老親母許太夫
人六十華誕作。
　五十一歲。
　真。

滬11—514
司馬鍾　荷花軸☆
　紙本，設色。
　辛亥，雨村上款。司馬鍾。
　真而新。

滬11—470
徐釚　山水軸☆
　紙本，設色。
　西澗徐釚，丁巳。
　學奚岡。
　佳。

滬11—542
虛谷　松鶴軸☆
　紙本，設色。

庚寅。五鶴，其二飛翔。

虛谷　菊花軸☆
　紙本，設色。
　顯臣上款。

虛谷　竹石菊軸
　紙本，設色。
　裁去上半，後填款。畫是真。

虛谷　籬菊軸☆
　紙本，設色。
　東山上款。

滬11—543
虛谷　六合同春軸☆
　紙本，設色。
　梅石百合。寫於滬城行館。

滬11—536
任熊　美人梅花橫披☆
　紙本，水墨、設色。
　道光庚戌畫於大梅山館。

紙本。

別館春還淑氣催……

"戊午春仲寫於古期軒中，西廬老人王時敏。"

八十七歲。

真。

滬11—027

錢穀　山水軸☆

紙本，設色。

"嘉靖甲子補衡翁太史詩意，後學錢穀。"

松下一屋，三人聚談。

字弱，畫散，書衡翁太史尤爲荒謬。

僞本。

滬11—227

王雲　漢宮春曉軸☆

絹本，設色。

研農王雲，康熙庚申四月。

二十九歲。

滬11—465

☆朱昂之　擬王蒙松隱草堂軸

紙本，設色。

"壬午仲夏，津里昂之。"

五十九歲。

佳。

滬11—316

☆鄭燮　竹石軸

紙本。

劉母卞太君八十榮壽……

竿、葉無力，結構亦散漫。

疑。

滬11—179

王武　罌粟花軸☆

絹本，設色。大軸。

戊辰清和寫。

真。

滬11—127

明佚名　獻瓜圖軸☆

絹本，設色。

無款。

明人黑畫。

滬11—123

明佚名　白鷹軸☆

絹本，設色。

無款。

明人作。

己卯款。

秦大士題畫上。

彭元瑞等邊跋。

真而佳。

滬11—110

☆項聖謨　蕉石軸

紙本，設色。

無紀年。

舊偽。

滬11—034

☆宋旭　柳溪漁舟軸

紙本。大軸。

萬曆己亥初夏日爲明宇兄寫於紫雲精舍，時年七十有五，石門山人宋旭。

粗筆。

滬11—318

鄭燮　竹圖軸☆

紙本，水墨。

無紀年，題：東坡墨竹學文同……六句。

竿、葉均不似。

偽。

滬11—315

鄭燮　隸楷書軸☆

紙本。大軸。

克昌老弟上款，辛酉作。

字散筆搨。

偽。

鄭燮　蘭竹石軸☆

紙本。

"山中閉户親蘭竹，不把春光賣與人。鄭燮。"

敝。

滬11—390

閔貞　撫松軸☆

紙本，水墨。

粗筆，俗而有筆力。

真。

滬11—437

☆周璕　墨龍軸

絹本，水墨、淡設色。

"嵩山周璕寫。"

真。

滬11—130

☆王時敏　隸書七律詩軸

滬11—131
王鐸　臨王書軸 ☆
綾本。
己丑臘月。
僞。

滬11—281
☆沈銓　雙鹿軸
絹本。
乾隆己未嘉平月寫易慶之筆，
南蘋沈銓。
無配景。
真。

滬11—300
☆蔡嘉　木落西風軸
絹本，設色。精。
"壬戌歲五月寫於信芳樓之北
窗，松原蔡嘉。"
佳。

滬11—307
☆黃慎　仕女軸
紙本，設色。
慎。
早年。
真而不佳。

滬11—009
文徵明　龍山圖軸 ☆
絹本。
嘉靖戊戌。
倣本。

滬11—209
章聲　秋山積翠軸 ☆
粗絹本，水墨、設色。
辛亥夏仲寫於屏山閣。

滬11—097
惲向　雨中春山軸 ☆
紙本，水墨。
字、畫俗劣，無一毫香山虛和
之氣。
僞。

黃鼎　倣大癡山水軸
絹本。
"壬子暮春倣大癡法，獨往客
黃鼎。"
畫不似，然有數處筆觸有似處。

滬11—359
☆王玖　平林遠岫圖軸
紙本，水墨。

紙本，水墨。

壬寅款。

下半畫法是清中期以後風格。

畫、款均佳於習見者，然仍不真。

偽。

查士標　青綠山水軸

紙本，設色。

河明岸柳未歸鴉……

畫是查氏風格。

新做本。

滬11—074

☆王思任　山水軸

綾本，水墨。

崇禎甲戌夏。

做米家山水。

款真。

滬11—109

☆項聖謨　折枝桃柳軸

紙本，水墨。

"仲舒兄以乙酉冬惠余佳酒，酒盡索瓮，瓮已爲游兵所擊，作此報之……"

邊跋極多。

真而平平。

滬11—572

☆陸恢　嬰戲圖軸

紙本，設色。

己酉春正月臨宋院本，呈采五仁兄大人雅鑑。廉夫陸恢。

滬11—208

☆章采　携琴觀瀑軸

絹本，設色。

辛亥冬月寫於桐月草堂，爲……（去上款）。

滬11—601

劉子壯　行書軸

紙本。大軸。

滬11—261

鄭梁　行書詩軸☆

紙本。

大字粗筆。

滬11—282

☆沈銓　鷄圖軸

絹本，設色。精。

乾隆庚申嘉平月，吳興沈銓擬黃要叔筆。

鈐"衡齋"白長。

五十六歲。
畫學董而濃密，少見。

滬11—001
☆夏㫮　嶰谷清風軸
紙本，水墨。
"嶰谷清風。太常卿夏㫮仲昭寫。"
真。描損。

滬11—183
☆王翬　夏山圖軸
紙本，水墨。
梅花菴主擬巨然夏山圖。右上角。
康熙乙未款。
八十四歲。

滬11—283
沈銓　受天百禄軸☆
絹本，設色。
柏樹下二鹿。乾隆壬申新春。
真。絹黯。

陳洪綬　人物軸
紙本，設色。
平子社兄卜居……

偽。或是蘇六朋。
謝云是任氏。

滬11—028
錢穀　岳陽大觀軸☆
絹本，水墨、設色。
"岳陽大觀。彭城錢穀。"
偽。明末人。

滬11—129
王時敏　倣大癡山水軸☆
紙本，水墨。
"倣大癡筆意，時戊申清和月，西廬老人王時敏。"
七十七歲。
筆硬而不鬆，畫構圖亦太繁，款、畫均大改補，然其本仍是倣本。

滬11—425
☆潘恭壽　岑樓霜白圖軸
紙本，設色。大軸。[精]。
王文治題，筠塘上款。
真而平平。

滬11—156
☆徐枋　落木庵圖軸

正，漁叟童錦。"工筆。

滬11—574
☆陸恢　富春山大嶺停雲圖軸
　紙本，設色。
　己未閏七月。
　淺絳。
　佳。

滬11—154
諸昇　竹石軸☆
　絹本，水墨。
　"錢唐諸昇寫。"
　真。

滬11—198
☆李寅　桃源圖軸
　絹本，設色。
　"甲申春三月，東柯李寅並題。"
　二袁先河。
　佳。絹黑、破。

滬11—015
☆文徵明　行書五律詩軸
　紙本。
　湖光披素練……倒二句缺
一字。

粗筆大字。
佳。

華嵒　飲泉圖軸
　紙本，設色。
　臨本。

滬11—285
☆華嵒　出塞圖軸
　紙本，水墨。精。
　新羅山人寫，並錄石季倫句。

滬11—295
☆李鱓　滿庭春色軸
　紙本，設色。精。
　桃花、薔薇、石等。
　"乾隆十五年歲在庚午秋日於
綠楊灣，李鱓。"
　色濃，疑是加色。

滬11—148
☆釋髡殘　仙掌圖軸
　紙本，水墨。精。
　"春日偶憶華亭仙掌圖，變其
法以適意也。湧幢契道相過，見
而持去，謂入此山不可空歸耳。
石道人，丁未三月。"

絹本，設色。

三白圖。己卯冬日，南沙虞沅摹北宋人意。

鈐"虞沅印"白、"浣之"朱。

海青擊鵠圖。

佳。

滬11—082

☆陳遵　蕉石貓軸

絹本，設色。

"萬曆乙卯重陽前作於香勝館，吳郡陳遵。"

滬11—349

☆鄭松　荷花軸

絹本，設色。[精]。

癸酉仲春，紫琅鄭松。

朱瞻基　牡丹軸

絹本，設色。

舊畫添"御筆"二字。

王蒙　山水軸

絹本。

篆書款。

明中期人畫。

滬11—525

戴熙　倣大癡山水軸☆

紙本，水墨。

己未八月，曼書上款。上題：王耕烟畫冊有題"峯巒雄厚……"

點苔如排柵。

疑。

滬11—524

☆戴熙　秋山蕭寺軸

紙本，設色。[精]。

鈐有"道光二十一年進春帖子御賞箋第五番"墨記，"五"字是墨填，在右上角。

"參用大癡、山樵法寫秋山蕭寺。咸豐二年十月幾望應蘭艇九兄之屬。井東居士戴熙並題。"

滬11—143

☆傅山　行書詩軸

高麗箋。

"真山書。"

滬11—174

童錦　荷花軸☆

紙本，設色。

"癸酉新秋寫似聖老年翁鑑

一九八六年五月二十七日
上海文物商店

戴進　牛圖軸
　　絹本。
　　清前期畫。

滬11—387
薛廷义　荷花軸
　　紙本，水墨。
　　"乾隆乙卯，西齋薛廷文作。"
　　七十二歲。
　　不善畫之人描製。

佚名　雙兔軸
　　絹本，設色。
　　工筆。
　　明末清初。

滬11—502
郭驥　逗秋閣雙語圖軸☆
　　紙本，設色。
　　丙申夏四月，爲少眉、蘭玉作。
　　五十二歲。
　　少眉爲馮承輝。
　　有黃仁等題。
　　似道咸間人畫。

滬11—474
☆翟繼昌　早春圖軸
　　紙本，設色。
　　"早春圖。庚午仲春倣文徵仲，翟繼昌。"
　　四十一歲。
　　工麗。

滬11—466
☆朱昂之　松溪逸興軸
　　紙本，水墨。
　　乙酉嘉平。
　　倣山樵。佳。

滬11—117
☆陳洪綬　春夏秋冬屏
　　絹本，設色。四條。
　　山茶梅花。洪綬畫於榮壽堂。
　　牡丹。雲溪洪綬寫於廣懷閣。款字差，畫粗。
　　荷花。溪山老蓮洪綬寫於春水軒中。款佳於上幅。
　　紅葉。洪綬畫於西陵橋。款佳。
　　畫石、樹均藍瑛意。早年。

滬11—223
☆虞沅　三白圖軸

傅熹年

中國古代書畫鑑定組工作筆記

鑑定組工作筆記

第六册

傅熹年 著
李經國 林 銳 整理

中華書局